더 컴플리트 데이비드 보위

더 컴플리트 데이비드 보위

니콜라스 페그 지음
이경준 김두완 곽승찬 옮김

그책

일러두기

1. 외국 인명, 지명은 외래어표기법을 따르되 일부는 관용적인 표기를 따랐다.
2. 도서·신문·잡지명은『 』, 영화·드라마·뮤지컬·오페라·연극·TV와 라디오 프로그램명은「 」,
 곡·시·그림명은〈 〉, 음반명은《 》, 전시회와 투어명은 ' '로 표기하였다.
3. 2에서 신문·잡지명은 독음(『NME』같은 약어의 경우에만 원어로 표기)으로,
 도서·영화·드라마·뮤지컬·오페라·연극·시·그림·전시명은 번역된 제목이 있을 시 그에 따랐고
 없을 시 원어 그대로 표기하면서 필요한 경우 해석을 병기했으며, 곡·음반·투어·TV와
 라디오 프로그램명은 원어로만 표기했다.
4. 원어 병기한 것 중 소괄호 처리가 되어 있지 않은 것은 노랫말이다.
5. punk는 '펑크'로, funk는 '펑크(funk)'로 구분하여 표기하였다.
6. 설명이 필요한 용어들은 936p에 따로 정리했다.

차례

서문

외부자의 음악

> "예술 작품은 관객의 해석 범위에 들어왔을 때 비로소 완성된다.
> 예술 작품이란 그 어딘가에 놓인 회색 지대이다."
> — 데이비드 보위, 1999년 12월

1947년 1월 8일. 이날은 엘비스 프레슬리의 열두 번째 생일이자 스티븐 호킹의 다섯 번째 생일이었다. 뉴욕에선 잭슨 폴록이 자신의 첫 번째 드립페인팅(drip painting) 그림을 그렸다. 이날 런던에는 어떤 전조가 있었다. 자정이 되었을 때, 추운 날씨로 인해 램버스 시청의 시계가 열세 번 울렸다. 그곳에서 채 1마일도 떨어지지 않은 브릭스턴, 스탠스필드 로드 40번지에서 페기 번스는 데이비드 보위를 출산했다.

이건 보위에 대한 책이지만, 그에 대한 전기는 아니다. 그저 이 참고서가 데이비드 보위의 열혈 팬들을 만족하게 하고, 그의 음악에 막 입문한 이들을 위한 정보가 되길 바랄 뿐이다. 모두에게 부탁한다. 만약 데이비드 보위의 음악을 완전히 즐기고 싶다면, 열린 마음을 가져라. 보위가 지극히 매혹적인 아티스트가 된 건 그의 커리어가 '창작의 연속성'이라는 관습에 대한 무언의 도전이었기 때문이다. 그는 자신을 이런 혹은 저런 아티스트로 분류하려는 시도를 지속적으로 교란했고, 그 결과 로큰롤 역사에서 가장 오랫동안 성공한 커리어를 보유한 아티스트가 되었다. "사람들은 아티스트를 소모품처럼 이런저런 세대에 맞추고 싶어 하죠." 보위의 친구인 화가 줄리언 슈나벨은 1997년 이렇게 말했다. "그들은 자신의 길을 계속 가는 사람을 좋아하지 않아요." 한편 브라이언 이노의 경구를 즐겨 인용하는 보위는 2000년 3월 BBC 라디오 2의 다큐멘터리 프로그램 「Golden Years」에 출연해 이렇게 말했다. "예술 안에서 당신은 비행기를 추락시키고 사고 현장에서 무사히 벗어날 수 있어요. 만약 그런 기회가 주어진다면, 반

드시 잡아야 하죠. 최악은 명성과 커리어 안에서 상업적 성공을 유지하려는 겁니다. 그렇게 되면 자신이 할 수 있었던 모든 것들에 대해 되돌아보게 되겠죠. 이런 생각이 들 거예요. 그때 왜 그걸 하지 않았을까?"

다른 사람들의 아이디어를 차용했다는 이유로 보위를 신뢰하지 않는 사람들은 늘 존재할 것이다. 심각한 글램 로커들은 그가 마크 볼란을 선호한다고 언급할 것이고, 신시사이저 미니멀리즘의 옹호자들은 곧장 크라프트베르크를 끌고 올 것이고, 소울을 좋아하는 소년들은 《Young Americans》에 눈살을 찌푸릴 것이며, 드럼앤베이스 광팬들은 《Earthling》을 혐오할 것이다. 음악과 외모, 심지어 인격까지 재창조하는 보위의 능력은 어떤 사람들에게는 그의 작품이 기본적으로 솔직하지 못하다는 의혹을 낳았다. 때문에 보위는 커리어 내내 자주 딜레탕트이자, 최신 동향은 잘 파악하고 있지만 핵심을 찌르지 못하는 '스타일만 번지르르한 뱀파이어'라는 혐의를 받았다. "어떤 사람들은 보위가 피상적인 스타일과 남에게서 가져온 아이디어의 총체라고 말하기도 했죠." 1999년 브라이언 이노는 이렇게 말했다. "하지만 그의 음악은 내겐 팝을 정의해주는 것처럼 들렸어요. 일종의 민속 예술이었죠. 자신은 지상의 그 어느 곳에 머무는 존재가 아니라, 신이 직접 우리에게 보내준 선물이라고 주장하는 것 같은 허세덩어리 예술품이었어요. 팝음악계에 있던 사람이라면 모두 다른 사람들의 음악에 주목하던 시기였죠." 10년 전, 보위는 『멜로디 메이커』 매거진에 이렇게 말했다. "남의 것을 훔치기만 하면 의미가 없어요. 어떤 음악을 들을 땐 생각을 해야죠. '나는

이 남자가 하는 걸 좋아해. 이 음악으로 내가 뭘 할 수 있을지 알겠어' 같은 것 말이에요. 그건 새로운 색깔로 그리는 그림과도 같아요. 결과물은 당신이 그 색으로 그림을 그려 본 경험이 있는지의 여부에 달려 있겠죠."

지기 스타더스트 시기만이 그에게 유일하게 적절한 순간이었다는 흔한 가설은 그 시기가 많은 사람들이 보위의 레코드를 구입하기 시작한 시점이었다는 정황적 사실에 기초한다. "그게 내게 결정적인 시기였다는 걸 알아요." 보위는 1998년 이렇게 말했다. "처음으로 진짜 관객이 생기기 시작했던 시기였어요. 그렇게 된 건 1970년 이래 내가 열심히 활동했던 탓이기도 했죠." 글램 록이란 그저 R&B 프런트맨, 모드족, 사이키델릭 발라드 가수, 딜런에게 영향을 받은 저항 가수, 초창기 프로그레시브 로커로 활동했던 한 예술가의 최신 표현 양식이었다. 보위는 명성을 얻기 전 긴 시간 동안 고투했지만 자신의 색깔을 하나의 스타일에 가두지 않으려고 했다. "당시 사람들은 모든 분야에 관심을 갖는 태도를 '옳지 않다'고 규정하곤 했죠." 1999년 그는 이렇게 회고했다. "결정해야 할 시점이었어요. 나는 포크 가수, 혹은 록 가수, 혹은 블루스 기타리스트가 될 수 있었죠. … 그런데 그런 음악가는 되고 싶지 않았어요. 가능성을 계속 열어두고 싶었거든요. 정말 좋아하는 게 많았으니까요." 2003년, 그는 자신의 창작 원칙을 다음과 같이 설명했다. "변할 수 있다는 생각을 계속 했어요. 하나의 절대적 진실이 있다고 보지 않았거든요. 늘 본능적으로 그런 생각을 하고 있었죠. 하지만 포스트모더니즘을 다룬 조지 스타이너의 저서 『In Bluebeard's Castle(푸른 수염의 성에서)』을 읽고 나서 그런 생각이 더 강해졌어요. 그 책은 내가 만든 작품의 기저에 기존 이론이 이미 깔려 있다는 걸 확인시켜 주었어요. 그때부터 앤서니 뉴리와 리틀 리처드처럼 서로 공통점 없는 아티스트를 좋아할 수 있다는 걸 깨달은 거죠. 둘 다 좋아하는 게 잘못된 게 아니라는 것도요. 이고르 스트라빈스키와 인크레더블 스트링 밴드를, 벨벳 언더그라운드와 구스타프 말러를 동시에 좋아할 수 있다는 것도요. 모두 이상하지 않은 일이었어요." 《Ziggy Stardust》는 상업적으로 엄청나게 중요한 음반이지만, 예술적으로 보자면 보위가 또 다른 무언가를 찾으려고 달려가던 길 위에 놓인 기념비라 할 수 있다. 어쩌면 보위는 글램을 창조하지 않았을지도 모른다. 하지만 핵심은 그가 글램을 정복했다는 사실이다. 하지만 볼란과는 달리 글램을 정복한 보위는 그

로부터 빠져나왔다. 몇 년 후, 신시사이저 팝을 했을 때도 동일한 패턴을 반복했다. 몇 장의 클래식 음반을 내놓은 뒤, 같은 자리에서 움직이지 못한 모방자들을 추월해버린 것이다. 바로 이 점이 그를 데이비드 보위로 만들었다.

이 점은 큰 상업적 성공에도 불구하고 간혹 보위의 음악이 미국에서는 완전히 받아들여지지 않았던 이유이기도 했다. 미국은 정직과 청바지, 브루스 스프링스틴만이 전부인 곳이었으니. 언젠가 보위는 이렇게 말한 적이 있다. "나는 무대에서 흘러간 전성기 이야기나 읊조리는 바보가 아니에요." 보위의 작품은 전략, 암시, 록 음악의 의미 규정을 담고 있었다. "무대에 섰을 때 나는 록 아티스트라기보다 차라리 한 사람의 배우라고 생각해요." 그는 1972년 『롤링 스톤』 매거진에 이렇게 말했다. 그로부터 25년 후, 다른 기자에게는 이렇게 말했다. "극작가 베르톨트 브레히트는 배우가 매일 밤 진실한 감정을 자연스럽게 연기하는 게 불가능하다고 믿었죠. 배우는 자신의 감정을 상징을 통해 드러내거든요. 관객을 배우의 감정으로 끌어 들이려고 노력해선 안 되겠죠. 배우는 오히려 연기를 통해서 저들끼리 대화할 수 있도록 이야깃거리를 주는 존재예요. 그러니까 배우들은 스타일상의 제스처를 통해 분노와 사랑을 연기해야 합니다. 자연스러운 연기를 하는 배우라면 목소리 톤을 급격히 바꾸거나 표정에 패가 다 드러나선 안 됩니다. 난 커리어 내내 끔찍할 정도로 이런 일을 많이 해 왔어요. 실제로도 격조 높은 연기나 글이라고 평가된 많은 것들은, 주제와는 거리를 유지한 채, 독자나 관객이 저 작품이 자신과 관계가 있다고 생각하도록 만든 작품이었어요."

이러한 주장은 그의 '연극'을 '성실하지 못한 태도'로 간주하려는 사람들에게 문제를 유발한다. 스타일의 경계를 고집스럽게 유지하려 하는, 또 자신의 예술적 충성도를 증명하지 못한 사람들에게 낙인을 찍는 예술계 안에서 데이비드 보위는 록의 불문율에 반하는 커리어를 유지했다. 보위가 찬사를 보냈던 많은 중요한 아티스트들(루 리드, 밥 딜런, 이기 팝, 조니 미첼)은 진심 어린 존경을 받았다. 그들은 자신들의 입장을 끝까지 고수하면서도 자신의 커리어를 신중하게 결정된 음악적 구도 아래 보냈기 때문이다. 하지만 그들과 달리, 보위는 고정되지 않은 표적을 향해 방아쇠를 당기는 게임을 즐겼다. 짧은 호흡의 집중력으로 새롭게 부상하는 열정에 끌리는 성향을 굳이 숨기려 하지 않았던 보위는 '관

성적인 소비'를 택하려는 우리의 태도에 도전장을 던지면서 '데이비드 보위'라는 백지 위에 변화무쌍한 작품을 지속적으로 그려놓았다. "가끔 나는 내가 한 사람이라고 생각하지 않아요." 그는 1972년 이렇게 말했다. "다른 사람들이 가진 아이디어의 총체죠." 1999년 앨범 《'hours...'》를 자전적인 작품으로 보려는 시각에 일침을 가하면서, 보위는 『큐』 매거진에 이렇게 말했다. "나는 저 수많은 사람들이 믿는 그대로의 나예요. 이 앨범은 실제 내 모습과는 거의 관계가 없어요. 그저 내가 할 수 있는 최선을 다할 뿐이죠(이 말은 오프닝 트랙의 가사와 비슷하다). 삶을 마칠 때가 되어서야 온전한 두 번째 삶이 있다는 걸 알게 되니까요."

가면을 벗어던질 수 있는 능력이야말로 틀림없이 보위가 오랫동안 어필할 수 있었던 중요한 요소다. "어느 순간 그간 만났던 사람들처럼 행세할 수 있겠다는 걸 알게 되었죠." 1973년 보위는 TV쇼 진행자 러셀 하티에게 이야기했다. "나는 누군가를 만나자마자 말투를 바꿀 수 있어요. … 항상 내 자신을 뭔가를 수집하는 사람이라고 생각해왔어요. 인격이나 아이디를 광적으로 수집하는 사람이요." 1997년 그는 이렇게 회고했다. "특정한 순간이 되면, 열정으로 넘쳐나게 된 나는 뭔가를 창조해냈어요. 그리고 나서는 다른 뭔가에 열광했다가, 다시는 쳐다보지 않게 되었죠. 이미 다른 뭔가로 옮겨 간 후였으니까요. 그게 내가 나인 이유예요. 변명하진 않을래요."

연극배우의 가면을 쓴 채 세상을 염탐하고 다녔다면 분명 핵심을 놓쳤을 것이다. 하지만 그렇다고 보위의 음악에 어떤 실체나 연속성이 없다고 말할 수는 없다. 그는 조력자, 영향력, 헤어스타일, 심지어 말투까지 지속적으로 바꿔 왔으니 말이다. 하지만 보위 작품의 정수는 대부분 '변화 그 자체'에 있었다. 실제로 당신이 《Hunky Dory》, 《Low》, 《1.Outside》를 고르거나, 무작위로 앨범을 집어 든다고 해도 그 작품 사이에는 명백한 혈연관계가 존재한다. "뭔가를 재창조한다는 것 따윈 믿지 않았죠." 보위는 1997년 이렇게 말했다. "내 작업이 진정성 있는 연속체라고 생각했어요. 하지만 그건 동시대적인 방식으로 나를 표현한 것에 불과했죠." 같은 인터뷰에서 그는 사람들이 종종 자신의 커리어에 대해 가한 피상적인 비판에 대해 조롱했다. "아마 나는 록의 카멜레온일지도 몰라요. 내가 했던 모든 건 변화였으니까요! 하지만 그런 말은 다 클리셰에 불과하죠." (그

러므로 데이비드 보위와 여러 색깔로 몸 색깔을 바꾸는 도마뱀을 비교하는 무의미한 짓은 이 책에선 더 이상 하지 않을 것이다. "그런 건 나태한 저널리즘이에요. 여러 가지 이유로요." 보위는 2003년 다음과 같이 지적했다. "물론, 어떤 이유로 카멜레온은 자신의 환경에 늘 몸 색깔을 맞추곤 하죠. 그러나 내가 유명해진 게 꼭 그것 때문이라고는 생각하지 않아요.")

하지만 그의 활동 안에는 더 깊은 의미가 존재한다. 음악과 자기 자신을 해체한 뒤 예측이 불가능하게 재조립하는 기법은 진정한 자아를 탐사하기 위한 반복 모티프이다. 보위의 노래 〈Wild Eyed Boy From Free-cloud〉의 노랫말처럼 '진짜 너와 내가 누구인지really you and really me' 발견하기 위해 여러 가면들을 집요하게 들춰 보는 강박이 있다. 〈Changes〉에서 그는 '돌아서 내 자신과 마주하지만turned myself to face me', 그가 '마주하게 된 건turn and face' 그저 '낯선 존재the strange'였다. 그가 쓴 무수한 곡들에는 불길할 정도로 많은 '도플갱어'들과의 만남이 있다. 1970-1980년대 그가 신보 인터뷰나 투어 인터뷰에서 늘 되풀이했던 말은 "진정한 나"를 밝히겠다는 것이었다. 데이비드가 커리어 내내 관심을 기울여왔던 테마였다. "사실, 곡을 쓰면서 진정한 나를 발견했느냐고 하면 확신하지 못하겠어요." 그는 1972년 이렇게 말한 바 있다. "작품을 들으며 이렇게 생각했죠. 음, 어느 누가 이 곡을 썼어도 그렇게 느꼈을 거야."

늘 변화하는 '자아'는 쉴 새 없이 이동하는 보위라는 존재의 모든 것이었다. 1976년의 발언처럼 말이다. "자신이 안전한 지반 위에 놓여 있다는 것을 인지하는 순간, 죽게 되는 거죠. 그는 그 순간 끝난 거예요. 상황 종료죠. 내가 가장 하기 싫었던 건 한곳에 정착하는 거예요." 그로부터 20년 후 그는 이렇게 덧붙였다. "목적지가 어디인지 모른다는 게 흥미로워요. 탁 트인 풍경 속에 영원히 나를 내버려둘 수 있으니까요." 틴 머신과의 극적인(혹은 특별할 것 없었던) 작업을 통해 증명했듯, 보위는 로큰롤 세계에서 유서 깊게 내려온 전통인 '진정성 있는 척하기'를 포기했을 때 즐거움을 느꼈다. 1997년 『NME』 매거진의 스티븐 달턴은 그 상황을 약간의 과장을 섞어 명료하게 요약했다. "1997년에 보위를 혐오한다는 건 지난 25년간 팝 역사에 존재했던 잔뜩 부풀려지고, 연극적이고, 젠체하고, 사이비 지성적이고, 뭔가 어색하게 진보적이었던 모든 것을 혐오한다는

이야기죠. 요약하면 팝의 모든 위대한 업적에 대한 혐오예요. 그건 스스로를 혐오한다는 말이거든요."

보위의 초기 매니저 케네스 피트는 자신의 회고록에서 보위를 판단하는 사람들에 대해 이렇게 썼다. "그들의 척도에서 볼 때 보위는 결코 로큰롤의 열렬한 신자나 주도적 인물이 될 수 없었다. 보위는 로큰롤을 연주했던 매 순간마다 연극적인 문맥 안에서 배우로 연기했으니." 로큰롤 팬에게는(또한 대다수의 보위 팬에게는) 잘 알려진 바지만, 우리는 그저 멍하니 하늘을 바라보며 《Labyrinth》 같은 앨범이나 빙 크로스비와의 듀엣곡, 초기 시절 작곡된 땅속 요정이나 폭격기에 대한 곡을 듣고는 당혹감에 찬 신음소리를 내고야 만다. 우리의 짧은 식견으로 보면 그런 작업들은 믿음직한 로큰롤 가수에 적절치 않은 음악이다. 왜 이딴 걸 듣고 스스로를 고문하는 거지? 물론 《Station To Station》은 위대한 록 앨범이다. 하지만 그게 「라비린스」가 위대한 아동 영화라는 사실을 방해하진 않는다. 둘은 완전히 다른 작품이기 때문이다. 보위는 서로 다른 작업을 하는 와중에도 자신의 탁월함을 드러낼 수 있었다. 그 어떤 아티스트도 그처럼 열린 태도로 록과 팝 사이에 뿌리내린 대립 상황에 맞서지 못했다. 보위는 레드 제플린과 아바, 그리고 프랭크 자파와 듀란 듀란의 팬들에게 모두 어필하는 드문 능력을 갖고 있었다. '록 음악'을 너무 진지하게 받아들이는 사람들이 가진 문제는 죄다 그들 자신이 만들어낸 것이었다. 보위는 그들의 '록에 대한 충성심'이란 말 안에 깃든 부족주의에 도전했다. "나는 한 번도 어떤 운동의 리더나 선봉장으로 비치기를 바란 적이 없어요." 그는 1983년 이렇게 말했다. "진심으로 개인주의자로 인식되고 싶어요. 그게 전부입니다." 이런 사례들을 통해 바라본 데이비드 보위의 커리어는 추종자들이 제복을 맞춰 입고 세력을 형성하는 것을 거부하고, 그저 민낯으로 자신의 음악과 패션의 '순간성'을 기쁜 마음으로 즐기도록 격려한다. 그렇게 함으로써, 보위는 영민하게 자신의 팬들을 부질없는 '시간의 틀' 속에 감금되지 않도록 만들었다. 더 중요한 건, 그는 음악이 범주화되는 것을 거부할 수 있었다. 동시에 록이면서 팝일 수 있는 앨범 중 《Ziggy Stardust》보다 더 좋은 예시가 있을까?

"만약 내가, 사람들이 모르고 있던 그들 자신의 특성을 발견하는 데 기여한 거라면 기쁘겠군요." 언젠가 데이비드는 이렇게 말했다. "나는 사람들이 자신이 그렇다고 여기도록 길들여진 모습과 완전히 일치하는 것은 아니라는 확고한 입장을 갖고 있어요." 타고난 카리스마만큼이나 보위 자신과 팬들에게 그의 음악이 늘 지나칠 정도로 '개별적'으로 느껴진 것은 이러한 개인주의 때문이었다. "보위의 앨범은 마치 나를 염두에 두고 만들어진 것만 같았죠." 그룹 큐어의 로버트 스미스는 2003년 이렇게 말했다. "그는 완전 달랐어요. 또래 친구 모두 그가 음악 프로그램 「Top Of The Pops」에서 〈Starman〉을 부르던 때를 기억하고 있죠. 학교 친구들은 그를 괴짜로 생각하는 쪽과 천재라고 생각하는 쪽으로 갈렸어요. 순간 나는 이렇게 생각했죠. 바로 이 사람이 내가 기다리던 사람이야! 그는 자신의 언어로 뭔가 해낼 수 있다는 걸 보여주었어요. 그는 자신만의 장르를 규정했고 다른 사람들이 하는 것에 대해선 신경 쓰지도 않았죠. 이것이 진정한 아티스트라고 정의하는 것 같았어요."

어쨌든 보위는 록 음악의 익숙한 레퍼런스 바깥에서 움직였다. 우리는 리틀 리처드, 루 리드, 크라프트베르크, 마크 볼란, 그리고 록이라는 세계 내부에 존재하는 이루 헤아릴 수 없는 중요한 '롤모델'들을 지목할 수 있고 또 지목해야만 한다. 하지만 보위를 창의적인 아티스트로 제대로 이해하려면 정반대편에 놓인 영향력을 동등하게 고려해야만 한다. 팬터마임, 공상과학 소설, 동요, 록 음악을 혼합하려는 그의 작업은 〈The Laughing Gnome〉부터 〈Ashes To Ashes〉까지, 그리고 〈Space Oddity〉부터 〈Blackstar〉에 이르기까지 지속적으로 유지되었다. 그 작업은 그가 어린 시절 품었던 상상 속 우주와 필연적으로 연관된 것이었다. "그는 내가 만난 사람들 중 동요와 동화를 마음속 깊이 가져온 유일한 사람이었다." 보위의 초기 프로필 작가 중 한 사람은 1967년 『첼시 뉴스』에 이렇게 썼는데 이는 지금까지도 통찰력 뛰어난 관찰로 남아 있다. 보위의 음악은 반복적으로 1950-60년대 교외에 거주하던 아이들의 영혼을 건드렸다. 『백설공주』나 『알라딘』 같은 동화, 「The Goon Show」나 「Hancock's Half Hour」 같은 라디오 코미디, 〈Inchworm〉, 〈Lavender Blue〉, 〈London Bridge Is Falling Down〉 같은 동요, 「쿼터매스」, 「닥터 후」, 「Not Only… But Also」 같은 TV 클래식 드라마, 그리고 여러 인터뷰에서 계속 언급된 아동 프로그램 「The Flowerpot Men」. 여기 언급된 텍스트들이 보위 자신이나 그가 다뤄 왔던 주제의 품격보다 떨어진다고 비웃

는 록 평론가라면 그가 만든 작품의 진실을 결코 알 수 없을 것이다.

만약 보위의 커리어 내내 반복적으로 나타난 단 하나의 요소가 있다면, '톰 소령'에서 '지기 스타더스트'를 지나 영화 「지구에 떨어진 사나이」와 《Earthling》까지 이어진 대표 캐릭터들에 지속적으로 스며든 '공상과학 유머'였다. 보위는 늘 자신은 외계 생명체의 존재를 믿는다고 강하게 공언한 바 있다. 그가 UFO부터 리들리 스콧 감독의 영화 「블레이드 러너」까지 외계 생명체와 관련된 모든 것에 매료되었다는 건 잘 알려진 사실이다. 그렇다고 해도, 보위가 종종 주장했듯 그의 초창기 작품들에 나타났던 외계 캐릭터들은 단지 외부 우주를 비유 삼아 자신의 내면을 비추었던 것에 지나지 않는다. "그 캐릭터들은 내가 이곳에서 외계인 같은 기분을 느낀다는 걸 형이상학적으로 암시하고 있죠." 1997년 그는 이렇게 설명했다. "사회로부터 거리를 둔 채 외부와의 연결 고리를 탐색하는 사람의 기분을요."

거리감, 혹은 그의 작품 상당수를 규정하는 '타자성 (otherness)'은 아마도 보위 창작물의 우월함을 평가하는 핵심일 것이다. 이것은 시간, 죽음, 망각에 대한 공포감을 설명하는 장치로 보위의 송라이팅(songwriting) 전반에 마치 박음질된 것처럼 자주 등장한다. 잃어버린 유년을 갈망하는 블레이크 스타일의 외침이 담긴 수수께끼 같은 초기 곡들에서 그러한 점을 엿볼 수 있다. 또한 《Scary Monsters》의 등골 오싹한 치명적 분노 안에서도 발견할 수 있고, 《'hours...'》, 《Heathen》, 《Reality》의 멜랑콜리한 사색에 담긴 중년의 회한과 영적 비통함 안에서도 확인할 수 있다. 그것이 가장 소란스러운 형태로 명징하게 드러났던 시기는 1970년대 초일 텐데, 어둠의 포스를 풍기는 그의 곡들은 대체로 유명해졌다.

끈질기게 그와 붙어 다녔던 실존의 불안감은 영혼, 종교와 끝없이 복잡한 관계를 형성하며 표출되었다. 그의 작품을 특징짓는 요소인 '자아 탐색'의 상당 부분은 전형적인 중산층 성공회 집안에서 습득한 전통과 어휘에 근거하고 있다. 실제로 보위는 자신의 어린 시절 음악에 대한 기억으로 종종 BBC 일요일 라디오 프로그램에서 흘러나왔던 멘델스존의 《O For The Wings Of A Dove》를 언급하곤 했다. 하지만 가정교육의 효과는 그가 가풍과는 결이 다른 신념과 언더그라운드 혹은 아웃사이더의 라이프스타일에 매혹된 관계로 산산이 부서

졌다. 어린 시절 데이브가 불교에 심취했다는 사실은 잘 알려져 있다. 1970년대 활동했던 오컬트주의자 알레이스터 크롤리의 가르침이나 맥그리거 매더스의 책 『The Kabbalah Unveiled(베일을 벗은 카발라)』의 수수께끼 같은 정신세계에 발을 담그면서 건전치 못한 흥미를 가졌던 것처럼 말이다. 후에 그는 리버럴하고 지적인, 좌파 사상에 경도된 르네상스 시대 독학자로서 전형적인 자부심 가득한 무신론자가 된 것 같았다. 하지만 보위는 완전치는 못해도 신자로서의 삶은 유지했다. 물론 그 이후엔 여지없이 열성적인 의심꾼이 되었다.

〈Space Oddity〉의 노랫말에서 나타난 '점화 상태 점검, 신의 가호가 함께 하기를Check ignition, and may God's love be with you'이라는 '지상 통제팀Ground Control'로부터의 인상적인 경고는 보위가 가진 창의적인 상상력의 두 가지 균형적 측면을 완벽하게 요약한다. 그의 작품에 반복해서 나타나는 우주비행사와 외계 방문객은 그가 몰두했던 사제, 천국, 지옥, 교회, 신자, 천사, 악마, 신, 그리고 지난 40년 동안 그의 가사에 긍정적으로 그려졌던 메시아와 분명한 대척점을 형성한다. 보위가 초창기에 썼던 곡들의 가사는 종종 보수적이고 소심한 시골 신자의 삶을 중심으로 움직이곤 했다: '우리 일요일마다 교회에 가곤 했던 거 기억나?Remember when we used to go to church on Sunday?', '타이니 팀이 기도하며 찬송을 부르네Tiny Tim sings prayers and hymns', '난 예수님의 사진 앞에서 나를 다섯 살로 만들어줄 수 있는지 물었지I saw a photograph of Jesus and I asked him if he'd make me five', '내가 착한 사람인지는 신만이 아실 거야God knows I'm good'. 그 이후엔 거짓 메시아, 공상과학의 신들, 외설적인 여정이 폭발적으로 등장했으며 이내 의혹과 신성모독으로 이어졌다: '사람들은 그걸 기도라고 불렀어, 그 답변은 법이었지They called it The Prayer, its answer was law', '신이란 그저 단어 하나에 불과하다God is just a word', '신은 내 논리를 기만했다God did take my logic for a ride', '남자끼리 사랑하는 교회는 그처럼 성스러운 곳이야The church of man, love, is such a holy place to be', '경기관총 앞에 기도하라Praying to the light machine', '록이 존재할 때까지 너희들은 그저 신 따위를 가졌을 뿐이지Till there was rock, you only had God'. 그리고 나서 《Station To Station》으로 오면 신에 대한 필사적인 복종이 나타

난다: '매일 밤마다 거기 앉아 호소해요Each night I sit there pleading', '신이시여, 무릎 꿇고 한 가닥 희망을 빌어봅니다, 저는 당신의 계획에 맞추려고 무진장 노력하고 있어요Lord I kneel and offer you my word on a wing, and I'm trying hard to fit among your scheme of things'. 그 이후에 등장하는 것은 베를린 시기에 나타난 암울한 사이비 구원이다: '천국이 우리를 자립시켜 준 것에 대해 신께 감사해Thank God heaven left us standing on our feet', '언젠가 저 높은 곳에 계신 신의 눈 속으로 날아갈 것만 같아Seemed like another day I could fly into the eye of God on high', '천국 안에서 난 약에 절어 있어Strung out in heaven's high'. 《Let's Dance》, 《Tonight》, 《Never Let Me Down》에 도달하면 심지어 영혼 타락의 암시가 드러난다: '신과 인간, 그리고 종교는 없어God and man, no religion', '기도는 가장 슬픈 장면을 숨기고 있다Prayers, they hide the saddest view', '나는 교회를 책임질 수 없어I could not take on the church', '너는 누가 천국에 있는지 봤지, 지옥엔 누가 있었니?You've seen who's in heaven, is there anyone in hell?'. 그리고 틴 머신의 앨범들은 전능한 신과 자신이 불편한 관계에 있음을 표출한다: '신이란 저주를 내려 달라고 우리 스스로 지목한 존재지God's the one we pick to curse us', '나는 성경과 불화하는 젊은이, 하지만 나는 효과도 없는 신념을 가장하지는 않아I'm a young man at odds with the Bible, but I don't pretend faith never works'. 1990년대 초반으로 오면 그는 체념한다: '이제 너는 새롭고 흥미로운 방식으로 신을 찾는구나Now you're looking for God in exciting new ways', '신은 모든 존재 중 최고지, 그게 다야God is on top of it all-that's all', '신에게 네 계획을 말하지 마Don't tell God your plans', '요즘 기도는 그렇게 멀리 전달되지 않아Prayer can't travel so far these days'. 젠체하는 기독교 이미지를 부각하는 《'hours...'》와 신념의 상실을 넌지시 시사하는 《Heathen》, 《Reality》도 있다: '저는 당신께 더 나은 미래를 요구하고, 그렇게 되지 않으면 당신에 대한 사랑을 접겠습니다I demand a better future, or I might just stop loving you', '뉴욕의 시간 속에서 나는 신을 잃어버렸지I lost God in a New York minute'.

이 예시들은 보위의 송라이팅에 가장 많이 반복되는 요소 중 일부에 불과하다. 앨범 리스트가 쌓여가며 변화가 나타났어도, 특정 테마들은 항상 유지되어 왔다. "나는 그저 변화 자체를 위해 지속적으로 변화해온 게 아니에요. 하지만 언제나 변화를 위한 갈망은 존재했죠. 심지어 앨범마다 주제가 다르지 않을 때조차 말이에요." 데이비드는 2003년 이렇게 말했다. "나는 내가 그렇게 엄청난 스케일의 광범위한 주제를 다룰 수 있는 사람이라고 생각하지 않아요. 내가 희열을 느끼는 순간은 같은 주제에 대한 새로운 접근법을 알아냈을 때죠. 진심으로 대부분의 작가들이 그럴 거라고 생각해요. 그들이 다룰 수 있는 주제는 한정적이겠지만 그들은 이러한 주제들에 매번 다르게 접근하곤 해요. 내가 주로 하려는 것도 그거예요. 언제나 고립되었다는 동질감, 소통 부재와 같은 부정적인 것들을 다뤄왔죠. 아마 죽을 때까지 그 주제들을 쓸 것이고요. 이제부터는 영적인 질문을 던져 보려고 해요. 그렇다고 많이 바뀌진 않을 거예요. 톰 소령 시절부터 《Heathen》 때까지 결코 달라진 적이 없었으니까요. 그 모든 작품은 사실 같은 테마를 다루고 있죠. 틀림없이 그 안에는 내가 제기해왔던 중대한 질문들이 담겨 있어요. 2002년 라디오 4의 프로그램 「Front Row」에 출연한 보위는 이렇게 말했다. "나이가 들면서 질문은 더 적어졌어요." 그리고 쓴웃음을 지으며 말을 이었다. "아마 마지막 음반을 낼 시점엔 단 하나의 질문만 남게 되겠죠."

아티스트로서 보위의 방법론은 대개 음악이나 연극으로부터 획득된 것이 아니라, 오랫동안 세간에 알려져온 저 독창적인 감수성에서 온 것이다. "나는 회화의 관점에서 작업 전반을 관찰해요." 언젠가 그는 이렇게 설명했다. "늘 두 작업이 아주 유사하다고 생각해왔어요. 지금껏 썼던 수많은 곡들은 말하자면 언어로 그린 그림이에요. 더 많이 장식할수록 실제로 사운드는 꽉 차게 되지요. 그 말인즉 반복해서 듣게 되는 구간이 많아진다는 거예요. 유화의 '겹쳐 그리기'로부터 힌트를 얻었어요. 매번 작업을 통해 뭔가를 알게 됩니다." 록 음악이 필연적으로 자신의 연약한 성곽을 빈틈없이 지키려 애쓰는 것처럼, 저 고상한 순수미술 진영 또한 그러하다. 진지한 의미에서 록 뮤지션을 화가로 대우하려는 시도들은 두 진영 내부의 속물근성 때문에 공격받을 위기에 처했다. 예상대로 보위는 그가 어느 한쪽에서만 인정받아야 한다고 믿는 사람들로부터 조롱을 받았다. 그가 그 양쪽에 모두 속할 수 있거나 그 어느 쪽에도 속할 수 없다는 관점은 틀림없이 성립하기 힘든 발상이었던 것 같다.

하지만 차별화되는 매체들과 조화를 이루는 게 보위가 가진 창작 목표의 핵심이다. 그가 만든 최고의 음악은 종종 직접 그린 그림, 글, 무대 상연과 선구적인 비디오 작업에 유기적으로 또 불가피하게 연관되어 왔다. 1996년 인터뷰에서 보위는 이렇게 말했다. "그게 가능했던 건 내가 특정 예술 매체 안에서 훈련되지 않았기 때문이겠죠. 다른 사람들처럼 하나의 분야에만 머물러야겠다는 생각은 해보지 않았어요. 음악을 한다면 스스로 무대를 디자인하고 의상도 내가 정하는 게 맞을 것 같았죠. 내친 김에 그림도 그리자고 했던 거고요. 그런 건 내가 결코 멈추지 않았던 작업이에요."

스튜디오 안에서의 보위는 록 음악의 허락된 문법을 잘 지키는 것에는 별 흥미가 없었다. 그가 만든 최고의 작품은 스타일, 악기 편성, 템포 면에서 가능할 수 없을 것 같았던 병치나 변칙적인 스타일 충돌로부터 나타났다. 보위는 자신의 음악 어휘를 부수고 검증되지 않은 새 아이디어를 즐기면서 쾌감을 얻었다. 동시에 그는 기존의 법령을 찢어버리고 대안적 방법론으로 대체할 준비가 된 협업자들을 좋아했다. '효율성'이라는 관습을 거부하고 자신이 요구하는 자극을 창조해낸 사람들, 이를테면 토니 비스콘티, 마이크 가슨, 브라이언 이노, 로버트 프립, 리브스 가브렐스, 그리고 여타 다른 많은 뮤지션들 말이다. 심지어 보위는 그들보다 관습적인 연주자 중에서도 기술적 능력과 멜로디 본능을 갖추었으면서 자신의 부족한 창의성으로부터 기꺼이 벗어나고 싶어 하는 사람들을 늘 선호했다. 바로 얼 슬릭, 허비 플라워스, 카를로스 알로마, 게일 앤 도시, 믹 론슨이었다. "그게 내가 프로듀서로서 해보고 싶었던 것이죠." 1997년 보위는 『기타 플레이어』 매거진에 이렇게 말했다. "나는 뮤지션들을 자신들의 테크닉과 창의성을 발휘할 수 있는 곳으로, 그들이 전에는 가보지 못한 곳으로 인도하는 데 재능이 있어요." 이와 같은 인터뷰에서, 보위는 자신의 창작적 우월함을 다음과 같이 정확히 요약했다. "빨간 드레스를 입은 여성이 숲속에서 예상치 못했던 색다른 에로티시즘과 대면하게 되는 이미지죠. 하지만 그녀가 패션쇼장 캣워크 위를 걷는 이미지를 든다면 사람들은 쉽게 예측 가능할 겁니다."

보위의 커리어는 일련의 진자 운동과 종잡을 수 없는 타협으로 규정되었다. 그는 점차 주변을 자신의 강력한 보드빌리언 같은 본능에 격렬히 저항하는 동료들로 채워갔다. 이를테면 이기 팝, 피트 타운센드, 틴 머신의 멤

버 헌트와 토니 세일스 형제 같은 뮤지션들은 보위가 자주 갈망해 왔던 진정성 있고도 젊은 감각을 유지하는 로큰롤을 수혈했다. 다른 방향에서 이노, 프립, 가브렐스가 보위에게 아방가르드적 야망을 제공하는 동안 말이다. 보위는 필연적으로 대립 관계에 놓인 두 가지 접근법을 통합하려 했던 귀한 재능의 소유자다. 그가 완전한 루 리드도 완전한 존 케일도 아닌, 둘의 요소 모두를 조금씩 갖고 있었다는 사실은 보위의 특별한 성취를 보여주는 것이었다.

보위의 연대기를 기록하려는 사람에게는 특정한 도전과 위험이 존재한다. 역사가 승리자의 편에서 기술된다는 문장은 유명한 클리셰다. 하지만 돈 많은 유명인들의 전기를 쓰는 경우엔, 그 역도 참이 되는 경향이 있다. 성공한 배우, 정치인, 록스타의 사적인 삶에 대해 읽었던 사람이라면 이름도 기억나지 않는 학교 친구들, 옛 연인들, 이름을 날릴 기회를 포착하기 위해 줄을 선 동료들의 행렬로부터 친숙함을 느낄 것이다(비록 그들을 향한 시선이 늘 관대하진 않더라도 말이다). 진실이 논의되고, 그것이 다른 사람의 입을 통해 되풀이될 때마다 사람들 사이엔 재빨리 진실을 왜곡하려는 굳건한 합의가 벌어지게 마련이다. 보위의 삶과 커리어를 둘러싸고 구축된 저 어리석고 과장된 신화 안에서 사람들이 목격한 바도 그와 같다. 특히 보위가 획기적인 돌파구를 마련하던 시절, 케네스 피트, 토니 디프리스, 안젤라 보위 같은 핵심 인물들은 수년 동안 강렬한 원색처럼 묘사되었다. 그들은 당사자에게 심한 위해를 가할 수 있는, 또 진실 탐구자들에게 전혀 도움이 되지 않을 그로테스크한 만화 속 캐릭터로 변해 버렸다. 토드 헤인즈 감독의 1998년 영화 「벨벳 골드마인」을 통해 어떻게 현실이 총천연색 판타지로 변했는지를 가만히 들여다볼 필요가 있다. 진실은 그보다 덜 극화되었고, 덜 센세이셔널하지만, 훨씬 흥미로운 것이다.

무엇보다 가장 우울한 것은 데이비드의 가족이 겪은 불행이 종종 추악한 멜로드라마적 관심 아래, 삼류 '슬래셔 무비'에나 나올 법한 음침한 소리로 가득한 비밀의 정신병원 속으로 내던져졌다는 점이다. 보위의 작품에 대한 연구 중 가장 민감하고 논쟁적인 요소는 그의 송라이팅과 가족과의 연관성이다. 그중에서도 그의 곡이 친척들이 앓았던 정신병으로부터 어떤 영향을 받았는지는 큰 논쟁거리다. 이것은 간혹 전기 작가들을 유인해 어리석기 짝이 없으며 불쾌한 선동조의 글을 쓰도록

유도하는 심연이다. 오래전, 데이비드는 자신의 초기 가사가 실제로 그러한 불안감과 연관되어 있었음을 확인해준 바 있다. "인간은 그런 심리적 외상을 겪으면서 광기의 위험을 피하고자 해요." 그는 1993년 이렇게 말했다. "자신이 두려워했던 장소로 접근하게 되는 거죠. 정신병은 내 모계 쪽에 참혹한 피해를 입혔어요. 어머니 쪽 친척 중엔 여러 심리적 문제나 오락가락하는 정신 상태로 고생하던 분들이 꽤 있었던 모양이에요. 내가 봐도 자살한 사람이 많았죠. 난 그 병을 끔찍할 만큼 무서워했어요. … 난 운 좋은 놈이라고 생각했죠. 아티스트가 되었지만 아무 일도 일어나지 않았으니까요. 이런 무거운 주제를 음악과 작품 속으로 끌고 들어오면서, 나는 늘 혼란에 빠져 있었어요." 자신의 글에 책임을 져야 하는 작가로서 내가 맞닥뜨리게 된 문제가 있었다. 이 책에서 그 주제를 전적으로 무시해버리는 건 지나치게 고상한 태도일 뿐 아니라 그냥 넘어갈 수 없는 중요한 주제를 누락한다는 점이었다. 하지만 그렇다고 원색적인 조사만 하고 다니는 건 최악의 쓰레기짓이었다. 결국 나는 그 두 가지 길 사이에서 올바른 길을 찾기 위해 부단히 노력했다.

보위의 저 무수한 수수께끼 같은 곡들이 불러일으킨 매혹은 그의 작품에 담긴 패턴과 의미를 찾기 위한 끝없는 탐사에 불을 지폈다. 하지만 저 교활한 미디어 조작자 보위는 저널리스트들이 그로부터 중요한 답변을 얻었다고 믿는 찰나, 바로 그들을 두 손 두 발 들게 만드는 능력의 소유자로 유명하다. "변함없이 그는 세간의 여러 견해들에 동의했다." 1987년 『뮤지션』 매거진에서 데이비드를 인터뷰했던 스콧 아이슬러는 이렇게 썼다. "그의 우상 제임스 딘처럼 보위는 자신의 캐릭터가 비치게 창을 열어주기보다는 인터뷰를 거울에 비춰주는 쪽을 선호한다." 1979년 쇼 프로그램 「Tonight」에서 발레리 싱글턴은 데이비드에게 여전히 원하는 게 있냐고 취조하는 것 같은 질문을 던졌다. 절대적 엄숙함으로 무장한 보위는 대답했다. "네, 펜지 행 기차표요."

인터뷰를 할 당시에는 간파하기 어려운 보위의 매력은 그가 가진 가장 사랑스럽고 유쾌한 재능 중 하나로 남아 있다. 좌절하거나 즐거워하면서 보위는 자신의 역사에 대한 주된 비판적 견해를 기꺼이 인정하고, 모든 사람이 그러하듯 자신의 앨범이나 투어에 대해서도 그들과 똑같이 찬사를 보내거나 비난한다. 그가 인터뷰 당시에 뭐라고 말했을지는 알 수 없는 일이지만 말이다.

"다른 사람들의 시선을 통해 돌아본 내 과거는요." 보위는 1999년 자신의 개인사에 대해 이렇게 덧붙였다. "더는 존재하지 않아요. 이제는 어렴풋하게만 생각나거든요. 그런 건 나 자신에게도 다른 사람에게도 부정확한 기억으로 남게 되죠."

약삭빠른 팬의 입장에서, 보위는 자신의 작품을 둘러싼 미스터리를 변형하는 '과거 조작자' 역할을 유지해왔다. 1973년, 그는 『롤링 스톤』에 이렇게 말했다. "팬들이 내가 말한 것에 대해 나름의 논평을 써서 보내줄 거예요. 정말 멋진 일이죠. 가끔 나도 몰랐던 게 있거든요." 하지만 "보위는 작곡을 소중하게 생각하지 않는다"는 모 논평은 실책이 되었다. "내 작품은 모두 진심에서 우러나온 곡들이에요. 완전히 개인적인 것이긴 해도, 있는 그대로 받아들여주면 좋겠어요." 그는 1969년에 이렇게 말했다. "나는 정말 작가로서 인정받고 싶어요. 하지만 사람들에게 내 노래를 너무 깊게 받아들이지는 말라고 부탁하곤 했죠. 처음 듣게 되면 남는 건 가사와 음악밖에는 없을 테니까요." 30년 후, 그는 자신의 이런 작업에 대해 납득할 만한 분석을 내놓은 것처럼 보였다. "말하자면 내 곡들은 하나의 건물을 짓는 작업이에요." 그는 1999년 『언컷』 매거진에 이렇게 말했다. "본질적으로 특별한 심층적 '의미'를 가진 곡들은 매우 드물어요. 만약 그런 의미가 있다고 해도, 나는 다른 사람들이 그걸 이해해주길 바랄 수 없어요. 지극히 개인적인 것들이니까요. 그런 건 내가 곡을 쓰는 이유가 아니에요. 어쨌든 내 노래들이 다른 사람들이 해석하거나 활용할 수 있는 도구나 장치가 되는 건 좋아요. 그게 내가 곡 작업을 통해 하고 싶은 거니까요. 예술이란 게 다 그렇겠지만요. 나는 아티스트가 할 수 있는 일에 대해 관심이 있어요. 하지만 그게 뭔지 다 꿰뚫고 있을 필요는 없죠. 그런 건 암호나 상징을 통해 스스로 파악할 수 있으니까요. 현대인들은 저마다 자신들 입장으로 해석하는 신념 체계를 갖고 있다고 생각해요."

궁극적으로 말해, 이런 종류의 책은 음악적으로 적절한 평가를 얻지 못할 가능성이 높다. 음악 평론이란 언어처럼 완벽하지 못한 요소로만 이뤄지는 표현 양식은 아니기 때문이다. RCA 레코즈에서 내놓은 《Space Oddity》의 재발매반 슬리브 노트에 적힌 양념이 많이 들어간 평을 인용해본다. "사람들은 음악에 대해 말할 수 없다. 그들은 설명하거나 해명할 수 없다. 가사와 음악 모두 귀를 통해 들어오지만, 오직 음악만이 구석구석

떠돌며 몸 전체에 생기를 불어넣는다. 데이비드 보위는 이 점을 늘 알고 있었다." 늘 이런 종류의 책은 음악을 희생시킨 대가로 가사를 과도하게 강조하는 위험을 무릅쓰게 마련이다. 1980년 보위는 『NME』에 이렇게 말했다. "음악 안에는 그 자체로 숨은 메시지가 있어요. 음악 스스로 그렇다고 강하게 주장하죠. 그렇지 못했다면, 클래식 음악은 그 정도까지 성공을 거두지 못했을 거예요. … 몹시 화가 나는군요. … 사람들이 가사에만 집중한다는 건 음악 자체에는 메시지가 없다는 것을 의미하는 거잖아요. 그건 수백 년 클래식 역사를 날려 버리자는 이야깁니다. 말도 안 되는 거죠." 그의 말을 명심하면서, 보위가 더 최근에 내놓았던 논평을 들여다보자. "단어 하나의 이미지와 사운드는 사전적 의미와 같은 내재적 정보를 간직하고 있다." 그러므로 치밀한 가사 분석은 음악 감상에 적절하지도 않고 심지어 설득력 있는 대안이 될 수 없다는 점을 인정해야만 한다.

하긴 그런 건 결코 내 의도가 아니다. 이 책을 통해 나는 단지 데이비드 보위의 작품 뒤에 숨은 역사를 한데 모아 탐사할 수 있기를 바랐다. 단지 음악뿐만 아니라 공연, 뮤직비디오, 영화, 그림, 인터넷 자료들을 통해서 말이다. 나는 이 책을 쓰면서 왜 그렇게나 많은 사람들이 보위를 자신의 시대에 살았던 가장 중요하고, 영향력 있고, 탁월한 창작력을 가진 아티스트로 여기는지에 대해 겨우 작은 조명 하나 비춘 것 같다.

2016년 7월 27일 데번에서
니콜라스 페그

1장은 데이비드 보위의 곡을 연대기 순서가 아닌 알파 벳순으로 나열한다. 이렇게 하면 추가 색인을 달 필요가 없고, 〈I Feel Free〉 같은 곡들이 초래하는 명백한 문제 를 극복할 수 있기 때문이다. 보위의 관점에 따르면 이 곡은 순서대로 1972, 1980, 1993년 발매된 곡이다. 책의 나머지 부분들은 앨범, 투어, 영화를 순차적으로 기록하 고 있다. 10장에 나오는 연대기를 통해 책에 드러난 보 위 커리어를 연대기적으로 개괄할 수 있도록 애썼다.

보위와 작업을 같이한 중요 인물들은 그들이 처음 으로 중요한 공동 작업을 했던 시점에서 간략한 바이 오그래피와 함께 소개했다. 예를 들어, 1장의 'LET ME SLEEP BESIDE YOU' 항목에 소개된 토니 비스콘티와 2장 'LOW' 항목에 소개된 브라이언 이노가 그러한 인 물이다.

나는 1장에서 축약 기호를 아래 표기법대로 사용할 것이다. 11장과 함께 참고하면 발매 싱글에 대한 세부 사항을 모두 알 수 있을 것이다.

각 싱글이 발매된 날짜 다음에는 영국 차트 순위 가 []로 부가되어 있다. '컴필레이션' 리스트는 첫 오 피셜 트랙이 발매된 경우나, 중요 앨범에 수록되지 않 은 경우에만 표기했다. 마찬가지로 1장에 수록한 사운 드트랙은 각 앨범에 해당 싱글이 독점적으로 담긴 경 우에만 언급했다. '보너스 트랙'이란 EMI/라이코디스 크에서 1990-1992년 사이에 나온 《Space Oddity》부 터 《Scary Monsters》 재발매반, 버진에서 1995년에 나 온 《Let's Dance》부터 《Tin Machine》 재발매반에 추 가된 곡들과 《The Next Day Extra》의 두 번째 디스크

와 《Re:Call 1》 같은 보너스 디스크 수록용으로 만들어 진 곡들이다. EMI와 콜롬비아에서 《Ziggy Stardust》, 《Aladdin Sane》, 《1.Outside》, 《Earthling》과 같이 최근 멀티 디스크로 재발매된 음반들은 1장에 각기 《Ziggy》 (2002), 《Aladdin》(2003), 《Earthling》(2004)로 표시 했다. 상업용으로 출시된 비디오/DVD의 수록곡 또한 포함했는데, 이를 각각 '비디오'와 '라이브 비디오'로 나 누어 표기했다.

항목 예시

MOONAGE DAYDREAM
• 싱글 A면: 1971년 5월 • 앨범: 《Ziggy》 • 라이브 앨범: 《David》, 《Motion》, 《SM72》, 《Beeb》 • 보너스 트랙: 《Man》, 《Ziggy》(2002), 《Ziggy》(2012), 《Re:Call 1》 • 싱글 B면: 1996년 2월 [12위] • 라이브 비디오: 「Ziggy」

1장에 사용된 축약 표기

정규 앨범
《David Bowie》 → 《Bowie》
《Space Oddity》 → 《Oddity》
《The Man Who Sold The World》 → 《Man》
《Hunky Dory》 → 《Hunky》
《The Rise and Fall Of Ziggy Stardust and the Spiders From Mars》 → 《Ziggy》

《Aladdin Sane》 → 《Aladdin》
《Pin Ups》 → 《Pin》
《Diamond Dogs》 → 《Dogs》
《Young Americans》 → 《Americans》
《Station To Station》 → 《Station》
《Low》 → 《Low》
《"Heroes"》 → 《"Heroes"》
《Lodger》 → 《Lodger》
《Scary Monsters… And Super Creeps》 → 《Scary》
《Let's Dance》 → 《Dance》
《Tonight》 → 《Tonight》
《Never Let Me Down》 → 《Never》
《Tin Machine》 → 《TM》
《Tin Machine Ⅱ》 → 《TM2》
《Black Tie White Noise》 → 《Black》
《The Buddha Of Suburbia》 → 《Buddha》
《1.Outside》 → 《1.Outside》
《Earthling》 → 《Earthling》
《'hours…'》 → 《'hours…'》
《Heathen》 → 《Heathen》
《Reality》 → 《Reality》
《The Next Day》 → 《Next》
《Blackstar》 → 《Blackstar》

라이브 앨범

《David Live》 → 《David》
《David Live》(2005년 재발매 확장판) → 《David》(2005)
《Stage》 → 《Stage》
《Stage》(2005년 재발매 확장판) → 《Stage》(2005)
《Ziggy Stardust: The Motion Picture》 → 《Motion》
《Tin Machine Live: Oy Vey, Baby》 → 《Oy》
《Santa Monica '72》 → 《SM72》
《liveandwell.com》 → 《liveandwell.com》
《Bowie At The Beeb》(보너스 디스크) → 《Beeb》
《Glass Spider》(2007년 CD/DVD 발매반) → 《Glass》
《VH1 Storytellers》 → 《Storytellers》
《A Reality Tour》 → 《A Reality Tour》
《Live Nassau Coliseum '76》(2010년 《Station To
 Station》 재발매반에 수록) → 《Nassau》

컴필레이션

《Early On(1964-1966)》 → 《Early》
《The Manish Boys/Davy Jones and the Lower Third》
 → 《Manish》
《Bowie Rare》 → 《Rare》
《Love You Till Tuesday》 → 《Tuesday》
《Sound+Vision》 → 《S+V》
《Sound+Vision》(2003년 재발매 확장판) →
 《S+V》(2003)
《The Singles Collection》 → 《SinglesUK》
《The Singles 1969 to 1993》(위 앨범의 미국 버전) →
 《SinglesUS》
《RarestOneBowie》 → 《Rarest》
《BBC Sessions 1969-1972》(샘플러) → 《BBC》
《The Deram Anthology 1966-1968》 → 《Deram》
《The Best Of David Bowie 1969/1974》 → 《69/74》
《The Best Of David Bowie 1974/1979》 → 《74/79》
《The Best Of David Bowie 1980/1987》 → 《80/87》
《Bowie At The Beeb》 → 《Beeb》
《All Saints: Collected Instrumentals 1977-1999》 →
 《Saints》
《Best Of Bowie》 → 《Best Of Bowie》
《Club Bowie》 → 《Club》
《The Next Day Extra》 → 《Next Extra》
《Nothing Has Changed》 → 《Nothing》
《Re:Call 1》 → 《Re:Call 1》
《Re:Call 2》 → 《Re:Call 2》

비디오/DVD

「Love You Till Tuesday」 → 「Tuesday」
「The Looking Glass Murders」(「Love You Till
 Tuesday」 DVD에 포함) → 「Murders」
「Ziggy Stardust And The Spiders From Mars」 →
 「Ziggy」
「David Bowie Video EP」 → 「EP」
「Serious Moonlight」 → 「Moonlight」
「Ricochet」 → 「Ricochet」
「Glass Spider」 → 「Glass」
「Oy Vey, Baby-Tin Machine Live At The Docks」 →
 「Oy」
「Black Tie White Noise」 → 「Black」
「The Video Collection」 → 「Collection」

「Best Of Bowie」 → 「Best Of Bowie」
「Reality」(투어 에디션 DVD) → 「Reality」
「A Reality Tour」 → 「A Reality Tour」

「Reality」(듀얼디스크 CD/DVD 에디션) →
「Reality DualDisc」
「VH1 Storytellers」 → 「Storytellers」

표기법에 대한 저자의 말

곡과 앨범 제목 및 스타일을 수년 동안 여러 방식으로 표기하는 과정에서, 데이비드 보위가 공식적으로 발매한 최초 버전의 표기를 더 선호하게 되었다. 예를 들어 나는 〈It's No Game (Part 1)〉 대신 〈It's No Game (No. 1)〉으로 표기했다. 문법적 오류가 있는 표현들도 공식 발매 버전의 표기를 따랐다(이를테면 〈The Hearts Filthy Lesson〉, 〈Thru'These Architects Eyes〉. 또한 〈Rock'n'Roll Suicide〉, 〈Rock'n Roll With Me〉, 〈You Belong In Rock N'Roll〉에서 드러난 'rock and roll'의 세 가지 다양한 표기법을 모두 존중했다. 보위의 작품 제목은 헷갈릴 만한 요소들로 가득하다. 일례로 1981년 공개된 싱글은 〈Scary Monsters (And Super Creeps)〉라 쓰였지만 그 곡이 수록된 앨범은 《Scary Monsters⋯ And Super Creeps》라 적는다.

단 하나의 예외는 1969년 작품 《Space Oddity》이다. 이 앨범은 영국에선 원래 《David Bowie》로 발매되었고, 미국에서는 《Man Of Words/Man Of Music》으로 공개되었다. 그러다 1972년 《Space Oddity》로 명명되었고 2009년 발매 40주년을 맞아 《David Bowie》로 되돌아갔다. 나는 《Space Oddity》라는 표기를 쓰기로 결정했다. 보위의 40년 커리어 최고작에 어울리는 공식 제목이기도 하지만, 단순하게는 1967년 작품 《David Bowie》와의 혼동을 피할 수 있다는 이유에서다.

1장 노래

이 장에서는 보위가 쓰거나, 녹음·커버·프로듀스하거나, 자신의 이름으로 혹은 다른 아티스트들을 위해 공연했던 곡들을 다룬다. 특별한 관심이 있는 경우를 제외하고, 나는 1964년을 기준으로 대상을 제한했다. 다시 말해 킹 비스 시절의 곡들부터 정리했다. 보위를 다룬 몇몇 책들은 1968년 카바레 공연을 위해 논의된 긴 트랙리스트를 언급해 왔다. 하지만 나는 데이비드가 실제로 리허설한 곡들로 범위를 한정했고, 케네스 피트의 책 주석에 적히지 않은 많은 곡들을 배제했다. 꽤 유명한 커버 버전들이 언급된 이 책에서, 나는 그의 모든 곡을 담으려는 시도를 하지 않았으며, 그 과정에서 보위가 무명 밴드 시절 녹음한 몇몇 '헌정 앨범'에 담긴 커버 곡은 무시했다.
(참고: 노래 제목 옆 소괄호는 크레딧을 표기한 것으로 아무것도 적혀 있지 않은 곡은 데이비드 보위가 쓴 곡이다.)

ABDULMAJID (데이비드 보위/브라이언 이노)
• 보너스 트랙:《"Heroes"》• 컴필레이션:《Saints》
1991년 보너스 트랙으로 발매되며 믹싱되었고, 《"Heroes"》세션 기간에 녹음된 이 동방 스타일의 연주곡은 당시 보위의 약혼녀 이만 무함마드 압둘마지드를 기념할 목적으로 제목이 다시 붙여졌다. 곡의 원제는 알려지지 않았다. 〈Abdulmajid〉는 필립 글래스가 1997년 발표한 《"Heroes" Symphony》의 2악장을 위한 기초가 되었다.

ABSOLUTE BEGINNERS
• 싱글 A면: 1986년 3월 [2위] • 사운드트랙:《Absolute Beginners》• 보너스 트랙:《Tonight》• 다운로드: 2007년 5월 • 컴필레이션:《Nothing》• 라이브 앨범:《Beeb》,《Glass》• 비디오:「Collection」「Best Of Bowie」• 라이브 비디오:「Glass」
1985년 6월, 애비 로드 스튜디오의 토마스 돌비와 함께 일하던 일련의 세션 뮤지션들은 EMI 측으로부터 '미스터 X'와 함께 작업하게 될 거라는 초청장을 받았다. 이 특이한 제안을 한 주인공은 프로듀서 앨런 윈스탠리, 클라이브 랑거와 접촉해 〈Absolute Beginners〉의 데모를 작업하기로 한 데이비드 보위로 판명되었다. 이 곡은 10년 동안 팝 밴드 프리팹 스프라우트의 기타리스트였던 케빈 암스트롱이 데이비드 보위와 함께 이뤄 나갈 간헐적인 작업 관계의 시발점이었다. 그는 다음과 같이 설명했다. "보위는 〈Absolute Beginners〉를 절반쯤 쓴 상태에서 스튜디오에 들어왔어요. 나머지 부분을 완성

하는 데 밴드 구성원 모두가 도움을 주었죠. 빼먹은 코드든, 마지막 벌스 라임이든 말이에요. 오후가 되자, 작업은 당시 우리가 녹음하고 있던 백킹 트랙으로 나아갔어요. 그게 보위가 곡을 다루는 방식이었죠. 초창기 아이디어를 논하는 단계부터, 밴드가 곡을 다듬어 주인에게 가져오는 단계까지요. 우리 실력을 알아본 보위는 안도했어요. 우리가 적임자였죠."

〈Absolute Beginners〉는 프리-프로덕션 단계에서 영화의 타이틀곡이 되었고, 맹렬한 속도로 완성되었다. "데이비드는 전속력으로 작업하는 것을 좋아했어요." 소프트 보이스와 톰슨 트윈스의 베이시스트였던 매튜 셀리그먼은 이렇게 회상했다. "그는 《"Heroes"》가 연상된다는 이유로 애비 로드 스튜디오의 세션을 좋아했다고 말했어요." 그 기간 동안 보위는 영화 「철부지들의 꿈」에 들어갈 다른 트랙 〈Volare〉와 〈That's Motivation〉에 기여하기도 했다. 그 후에 보위는 랑거와 윈스탠리의 스튜디오에서 리드 보컬을 녹음했다.

신나는 기타 사운드가 장착된 경쾌한 1950년대 두왑 스타일을 앞세우고, 베테랑 키보디스트 릭 웨이크먼이 《Hunky Dory》에서 선보였던 쿵쾅거리는 피아노(그의 말을 빌리면 '라흐마니노프 스타일')가 폭발하며, 보위가 1980년대 다른 어느 곳에서도 포착하지 못했던 의기양양한 색소폰 사운드가 흐르는 〈Absolute Beginners〉는 보위의 침체기에 나온 그저 그런 곡 정도가 아니었다. 이 곡은 보위 음악 역사상 가장 위대한 레코딩 중 하나이기 때문이다. 1986년 3월 발매된 〈Absolute Beginners〉는 빠른 속도로 차트 2위에 등극

했지만 Top10 차트에 한 달 동안이나 머문 다이애나 로스의 〈Chain Reaction〉에 막혀 정상 등극은 실패하고 말았다. 〈Absolute Beginners〉는 〈Let's Dance〉 이후 보위의 가장 큰 히트곡으로 남아 있다.

웨스트민스터 다리와 템스 강둑에서 흑백으로 촬영된 줄리언 템플의 영상은 1950년대 담배 광고 '스트랜드 담배와 함께라면 당신은 결코 외롭지 않다'에 대한 패러디다. 트렌치코트를 입고 중절모를 쓰고 멋을 낸 보위는 '지브라' 담배가 떨어지자 근처의 담배 자판기로 향한다. 그곳에서 보위는 얼룩말 줄무늬 분장을 한 섹시한 댄서의 뒤를 좇는다. 그는 템스 강변까지 그녀를 따라가고 결국 둘은 키스를 나누게 된다. 하지만 그녀는 사라지고 화면에는 타다 만 담배꽁초 하나만 남는다. 곳곳에 삽입된 컬러 이미지는 영화에서 따온 것이다. 8분에 달하는 이 비디오는 영국의 개봉관에서 「철부지들의 꿈」을 예고하며 상영되곤 했는데, 마지막 폭동 장면에 충격을 받은 관객은 불평을 터뜨리기도 했다. 「Best Of Bowie」에 담긴 바로 그 버전이다.

7인치 싱글 에디트 버전과, 탁월한 풀렝스(full-length) 버전은 12인치 바이닐과 CD로 발매되었는데, 인스트루멘털 '덥 믹스'가 모든 포맷의 B면을 이루고 있다. 이 모든 버전은 2007년 다운로드용으로 재출시되었다. 영화에 수록된 버전은 디스크로 발매된 버전들과는 다르게 편곡되었다. 메인 타이틀곡은 2분 18초에 불과하고, 엔딩 트랙은 6분 56초다. 한편 길 에반스의 지휘로 연주된 오케스트라 버전은 〈Absolute Beginners (Refrain)〉이라는 제목으로 담겨 있다. 보위는 'Glass Spider' 투어 내내 이 곡을 연주했다가 'summer 2000' 콘서트와 'Heathen' 투어 때 이 곡을 부활시켰다. 뛰어난 라이브 버전은 2000년 6월 27일 BBC 라디오 시어터에서 녹음된 버전으로 《Bowie At The Beeb》의 보너스 디스크에 실려 있다.

2010년 니콜라 사르코지의 아내 카를라 브루니가 가능할 것 같지 않았던 커버곡을 불렀는데, 이 버전은 전쟁고아재단(War Child charity) 컴필레이션 음반 《We Were So Turned On》에 수록되었다. 이 버전은 차후 듀란 듀란이 부른 〈Boys Keep Swinging〉과 짝을 이뤄 한정판 더블 A면 싱글로 모습을 드러내기도 했다. 싱어송라이터 안젤라 맥클러스키의 커버 버전은 2014년 삼성 광고에 사용되었다. 2013년 10월 BBC 라디오 4에 출연한 임상심리학 교수 타냐 바이런은 「Desert Island Discs(무인도에 가져갈 음반)」에 출연해 이 곡을 선곡했다.

〈Absolute Beginners〉는 뮤지컬 「라자루스」에 삽입되기도 했다. 2016년 1월 데이비드가 죽고 난 후, 웨스트사이드 스튜디오에서 세션 엔지니어링을 담당한 녹음 프로듀서 마크 사운더스는 1985년 오리지널 레코딩 때 녹음했던 6분짜리 보컬 아웃테이크 시퀀스를 유튜브에 업로드했다. 이 버전의 주목할 만한 점은 새로운 가사-브루스 스프링스틴 스타일의 레치타티보 도입부로 '리오그란데에서 화재가 났던 날 / 나는 보드에 몸을 맡겼고 그녀는 모래를 씹었지When the fire broke out on the Rio Grande / Put my foot to the board and she ate up the sand'-가 추가되었다는 것이다. 여기서 보위는 일곱 명의 다른 보컬 스타일로 노래하며 동시대 가수들을 흉내 내고 있다(스프링스틴, 마크 볼란, 톰 웨이츠, 루 리드, 앤서니 뉴리, 이기 팝, 닐 영). "그가 그런 보컬을 구사한 건 세션 막바지였죠." 사운더스는 이렇게 설명했다. "그러다 어느 순간 이게 지워질지도 모른다는 걸 알았어요. 나는 잽싸게 테이프를 넣고 녹음 버튼을 눌렀죠." 이 곡은 데이비드의 웃음소리와 부적절한 성대모사(놀랍게도 즉흥 연기였는데, 특히 이기 팝을 흉내 낼 때 데이비드는 아주 즐거워하며 최선을 다하는 모습이다)에 대한 잘 들리지 않는 언급으로 중단된다. 이 버전은 그가 천재적인 재능을 가진 모방자였음을 증거하며, 동시에 충실한 음악팬이자, 따스하고 유쾌하며 애정을 간직한 영혼이었음을 보여준다.

ACROSS THE UNIVERSE (존 레넌/폴 매카트니)
• 앨범: 《Americans》

비틀스의 1970년 앨범 《Let It Be》에 수록된 것을 블루 아이드 소울로 다시 부른 이 곡은 1975년 1월 뉴욕에 위치한 일렉트릭 레이디 스튜디오에서 녹음된 트랙으로, 스튜디오에 잠깐 들른 존 레넌이 기타와 보컬을 보탰다. 〈Fame〉과 같은 날 녹음된 탓에, 이 곡에서 레넌의 참여는 틀림없이 가벼운 몸풀기 정도로만 의도된 것이었다. 하지만 둘의 공동 작업은 놀라웠다. 데이비드는 다른 곡들을 버리고 앨범에 이 곡이 놓일 자리를 마련했다. "난, 이 곡이 위대하다고 생각했어요" 나중에 레넌은 이렇게 회상했다. "내가 만든 곡은 결코 좋지 않았으니까요. 이건 내가 가장 좋아하는 곡 중 하나지만 내 버전을 좋아했던 적은 없어요." 뻔뻔한 성격의 소유자 데이비드도

1975년 『NME』에서 같은 견해를 피력했다. "비틀스의 오리지널 버전은 굉장하죠. 하지만 너무 밍밍해요. 그래서 확 때려 엎었죠. 이 곡을 좋아하는 사람은 많지 않아요. 하지만 나는 정말 좋아하고, 실제로 아주 잘 불렀다고 생각해요."

오리지널의 복잡한 요소를 빼버리고 레넌의 주문 같은 가사 '선지자여 진정한 깨달음을 주소서jai guru deva om'를 제거했던 보위의 선택은 옳았다. 그 주문은 대체로 사랑받지 못했고, 많은 평론가들도 이 곡이야말로 《Let It Be》의 약점이라고 지적한 바 있기 때문이다. 하지만 이 커버를 보위의 창작 황금기에 나온 최악의 순간으로 평가하려는 모종의 합의가 지속되어 왔다. 피터 도겟은 이 곡이 "과장되었고", "틀에 박혀 있으며", "레넌을 이상하게 해석했다"고 말했다. 크리스 오리어리는 "그가 녹음한 작품 중 가장 무미건조한 녹음 중 하나"라고 설명한다. 이쯤에서 내 견해가 공허한 메아리로 그치지 않았으면 한다. 솔직히 나는 보위 버전에 대한 저 보편적인 적대감에 당혹감을 느끼는 쪽이다. 늘 그의 버전을 정교하고 아름답다고 생각해왔기 때문이다.

토니 비스콘티가 2007년 《Young Americans》 스페셜 에디션으로 작업한 5.1 채널 리믹스는 1975년 발표된 곡보다 10초 길고, 뚜렷하게 다른 결말부를 가지고 있다. 조용히 페이드아웃되는 대신, 마지막 코드가 끝난 뒤 나타난 존 레넌은 선언한다. "음, 잠깐 들릴게!"

1997년 보위는 비틀스의 오리지널이 자신이 가장 좋아하는 레코딩 중 하나라는 글을 『기타 플레이어』에 실었다. "이 곡은 레넌의 영적 핵심을 실제처럼 그려낸 초상화이다." 그는 이렇게 설명했다. "정신적으로는 혼란스러웠지만 무척 박애적이었던 사람, 그의 숭고한 정신이 깃든 작품이다. 레넌은 지식인의 언어로 말하지 않았던 진짜 지식인이었다." 보위는 결코 〈Across The Universe〉를 라이브로 연주한 적이 없다. 1983년, 존 레넌 헌정 투어 'Serious Moonlight'의 마지막 날(존 레넌이 죽었던 바로 그날) 밤 이 곡을 연주할까 살짝 고민하긴 했지만 말이다. 하지만 보위는 완벽함을 추구하기로 결정했고, 이 곡 대신 〈Imagine〉을 불렀다.

AFRAID

- 앨범: 《Heathen》 • 라이브 앨범: 《A Reality Tour》
- 라이브 비디오: 「A Reality Tour」

원래 《Toy》 때 녹음되었다가 나중에 수정되어 《Heath-en》에 들어간 〈Afraid〉는 2000년 11월 2일 처음으로 대중에게 공개되었다. 데이비드와 마크 플라티의 라이브 무대는 '보위넷 웹캐스트'를 통해 방송되었다. 마크 플라티에 의하면, 이 곡은 《Toy》 세션 기간에 보위가 읽었던 앤드루 루그 올덤의 회고록 『Stoned』로부터 영향받은 것이다. 이 책은 롤링 스톤스의 유명 매니저가 한때 믹 재거와 키스 리처즈를 아파트에 감금하고 신곡을 쓰기 전까지 외출을 금지했다는 내용을 다루고 있다. "우린 그의 방법을 활용해보기로 결심했죠. 플라티는 훗날 이렇게 설명했다. "그래서 나는 데이비드를 룩킹 글래스 라운지로 보냈고 좋은 곡들을 쓰기 전까진 돌아오지 말라고 했어요! 정말 유쾌했어요. 결과물을 내놓아야 하는 데이비드만 빼고요. 그렇게 탄생한 게 〈Afraid〉예요. 내 미니 스트라토캐스터 기타로 만들어진 곡이죠."

《Heathen》 세션 동안 완전히 다시 녹음되었지만 《Toy》 수록곡 선정 작업에서 함께 탈락했던 〈Slip Away〉와는 달리 〈Afraid〉의 최종 발매 버전은 《Toy》 때 녹음한 백킹 트랙을 이용했고 데이비드 보위와 플라티가 프로듀스했다. 하지만 보위의 말을 빌리자면 이 레코딩은 새로운 스타일에 부합하게 전방위적으로 "손질된" 버전이었다. "늘 마크 플라티와 함께 작업한 〈Afraid〉 버전을 좋아했어요." 보위는 2002년 이렇게 말했다. "토니와 나는 그가 기타로 좀 더 작업하도록 했죠. 그러자 앨범엔 다소 여유가 생겼어요. 토니가 다시 베이스를 연주한 다음 작업물을 믹싱했죠."

토니 비스콘티의 트레이드마크인 현악 편곡과 팝콘처럼 펑펑 튀기는 듯한 1970년대풍 신시사이저 브레이크를 배경으로 에너지 넘치는 뉴웨이브 리듬이 백킹으로 깔리는 〈Afraid〉는 《Heathen》에 수록된 경쾌한 넘버 중 하나다. 이 곡은 개인의 불안감에 대한 익숙한 사색과 개별성에 대한 공포를 드러내는데, 〈I Can't Read〉를 강하게 소환하는 노랫말이 그 점을 잘 보여준다. (특히 1997년 리레코딩 버전에서, 새롭게 쓰인 가사는 마지막 코러스 부분에서 이렇게 울려 퍼진다: '뒤틀린 미소를 지을 수 있다면 / 텔레비전에 출연해 말할 수 있다면 / 공허한 1마일을 걸을 수 있다면If I can smile a crooked smile / If I can talk on television / If I can walk an empty mile'. 이 곡은 또한 존 레넌의 가사를 가끔 바꿔 노래하던 보위의 습관을 엿볼 수 있는 곡이기도 하다. 그는 "나는 비틀스를 믿는다"라고 주장하기 위해 레넌의 곡 〈God〉의 가사에서 'don't'를 삭제

했다.

"나는 이 곡이 아이로니컬한 노래였을지도 모른다고 생각해요." 데이비드 보위는 설명했다. "글쎄요. 이건 '사람들로부터 요구받았던 모든 걸 한다면, 모든 사람들의 기대대로 한다면, 그 어떤 것도 두려워하지 않게 될 거야'와 같은 거예요. 하지만 실제로 그는 그렇게 하기를 원하지 않죠." 이런 관점에서, 이 곡은 〈Jump They Say〉의 테마를 다시 소환한다. 이 곡에서 데이비드는 "과연 군중 속에서 머물러야 하는 것인지"에 대해 썼다. 〈Afraid〉는 보위 초창기 곡과 명백하게 유사했지만, 정작 그는 〈Afraid〉가 "아마도 앨범에서 나 자신을 투영하지 않은 유일한 곡"이라고 주장했다. 그는 이 곡의 주인공에 대해 이렇게 설명했다. "그는 자신만 공정하면 안전이 보장될 거라고 믿죠. 말하자면, 흥미로운 자기기만이에요. 내 이야기는 아니지만."

2001년 11월, 미국의 XM 라디오는 이 곡에서 발췌한 내용을 바탕으로 광고를 만들었다. 모텔 천장을 뚫고 추락한 보위는 깜짝 놀란 투숙객들을 무시하고 쿨하게 하늘을 보며 한마디 한다. "결코 익숙해질 수 없겠어." 훗날 이 노래는 'Heathen' 투어와 'A Reality Tour' 내내 연주되었다. 오리지널 레코딩의 초기 믹스 버전은 앨범 버전과 길이가 정확히 같지만 《Heathen》 세션 때 추가되었던 장식 부분이 빠졌으며, 2011년 인터넷에 유출된 《Toy》에 수록되었다.

AFRICAN NIGHT FLIGHT (데이비드 보위/브라이언 이노)
• 앨범: 《Lodger》

1978년 2월, 보위는 여섯 살배기 아들 조와 함께 케냐 사파리에 갔다. 그날 마사이족과의 만남은 보위에게 다른 대륙의 음악에 대한 즉각적인 흥미를 불러일으켰다. 후에 그가 미국인 인터뷰어에게 밝힌 대로 말이다. "그곳에 다시 가볼 작정이었어요. 그 정도로 끝낼 수가 없었죠. … 주제넘게 바로 녹음에 들어가기보다는 내가 목격하고 마주했던 게 대체 뭐였는지 알고 싶었어요."

몸바사에서 보위는 동네 술집에서 고주망태가 된, 자신들이 돌아갈 곳이 없다고 생각하는 독불장군 독일 전투기 조종사들에게 매료되었다. "사람들은 저들이 거기 있는 이유를 잘 안다고 생각할 겁니다." 그는 말을 이었다. "하지만 그들은 이상한 삶을 살고 있어요. 관목 지대를 세스나 경비행기로 비행하는 등 온갖 괴상한 짓을 하면서요. 참 이해할 수 없는 캐릭터들이에요. 술에 떡

이 된 채로 늘 자신은 떠날 거라고 이야기하곤 하죠. 이 곡은 그들이 그곳에서 했던 일, 그리고 왜 그런 비행을 하고 있는지에 대한 의문으로부터 나왔어요."

'Burning Eyes'라는 가제로 작업된 〈African Night Flight〉의 인스트루멘털 백킹은 1978년 9월 마운틴 스튜디오에서 녹음되었고, 《Lodger》에서 보여준 독특한 음악 여정의 시발점이 되었다. 특이하게 덜거덕거리는 퍼커션 백킹과 떨리는 키보드 위로, 스와힐리어로 된 주문 같은 보컬과 공간감 있는 사파리풍 사운드(이 사운드는 명백히 브라이언 이노의 1975년 앨범 《Another Green World》를 모델로 한 것인데, 그의 이름은 기억하기 좋게도 '크리켓 메니스' 연주가 깔린다. 기묘한 랩을 연상케 하는 보위의 속사포 보컬은 세상과 동떨어진 술집 안에서 그가 했던 생각을 보여준다. "몸바사의 밤하늘을 비행하는 장면을 떠올리며 운명을 건 미친 비행을 상상해봤어요. 나체로 조종석에 앉아 이륙해 코뿔소를 바라보는 거죠." 훗날 보위는 이 곡의 음악적 배경이 데일 호킨스의 1957년 트랙 〈Suzie Q〉에 있다고 설명하고는, 그 곡을 거꾸로 연주했다. "브라이언이 프리페어드 피아노를 추가하기로 했죠. 그는 가위와 온갖 금속붙이로 피아노줄을 두들겨 댔어요." 결과물은 굉장할 만큼 섬뜩하고, 섬뜩할 만큼 굉장한 것이 되었다.

AFTER ALL
• 앨범: 《Man》

《Man》에 전반적으로 침투한 하드 록 사운드로부터 거리를 둔 〈After All〉은 살랑거리는 축제용 왈츠곡이자, 명백히 비틀스의 〈Being For The Benefit Of Mr. Kite!〉에 보내는 오마주 성격을 띤 환각적 오버더빙으로 넘실대는 곡이다. 초창기 보위와 친숙한 테마(편집증, 부적응, 고립)를 다루는 가사는 아주 내밀한 스타일이며 교외 생활에서 오는 억압을 넌지시 언급한다. 우리에게 "내가 말한 모든 것을 잊고, 내게 원한을 품지 말길 바란다"고 조언하는 순간, 그는 전작들에서 제시한 이상주의적인 태도를 폐기하는 것처럼 보인다. '우리는 하늘에서 얼굴에 칠을 한 채 생각에 잠겨 있네we're painting our faces and dressing in thoughts from the skies'라는 가사를 아름다운 것들로 뒤덮인 새 사회를 건설하고자 했던 히피 후유증에서 벗어나려는 외침으로 읽어내는 것은 큰 무리가 아닐 것이다.

보위의 초창기 곡 〈There Is A Happy Land〉에 은밀

히 담겼던 순수가 메아리치지만, 이번에 그려진 '천국'은 더 어둡게 왜곡된 곳이다: '침묵 속에 앉은 몇몇 사람들은 그저 더 나이 많은 아이들에 불과해, 그게 전부야 some sit in silence, they're just older children, that's all'. '부활'과 '덧없음'에 대한 숙고는 그의 초기작들에 드러난 불교적 테마를 건드리고 있다. 하지만 그 결과는 계시로 다가오기보다는 차라리 으스스하다. '부활할 때까지 살아서 하게 될 일을 하라live till your rebirth and do what you will'라는 노랫말은 부처와 "네가 하려고 하는 것을 행함이 율법의 전부니라"가 신조였던 신비주의자 알레이스터 크롤리 사이를 연결하려는 보위의 여정이며, 보편적 도덕의 해체를 위한 정당화이다.

만화 캐릭터가 부르는 듯한 멀티 옥타브 코러스 '맹 세코oh by jingo'는 데람 레코즈 시기 발표한 더 실험적인 트랙들을 더 어둡게 반복한 것인데, 〈All The Madmen〉과 〈The Bewlay Brothers〉에 쓰인 불길한 보컬 효과와도 닮은 구석이 있다. 언급된 트랙들처럼 이 역시 뛰어난 곡이자, 틀림없이 보위의 가장 저평가된 레코딩 중 하나이다.

독특하게도 이 곡은 데이비드의 어쿠스틱 기타와 보컬로 시작하고, 리듬 트랙과 베이스라인이 뒤따른다. 토니 비스콘티는 그와 믹 론슨이 믹싱 단계에서 〈After All〉을 장악했다고 밝혔다. "기본적인 곡과 'oh my jingo' 라인은 데이비드의 아이디어였어요. 나머지 부분은 믹과 내가 경쟁하듯 오버더빙해서 만들었죠. 난 이 트랙을 사랑해요."

토리 에이모스, 빌리 레이 마틴, 얼터너티브 록 밴드 휴먼 드라마 등이 이 곡을 커버했다. 휴먼 드라마의 1993년작 《Pin Ups》에 들어간 슬리브 사진은 보위의 《Pin Ups》를 흉내 낸 것인데, 이 앨범에는 〈Letter To Hermione〉 커버가 수록되어 있다.

AFTER LIGHTS (믹 랠프스) : 'READY FOR LOVE' 참고

AFTER TODAY
• 컴필레이션: 《S+V》

〈After Today〉의 몇몇 버전은 1974년 8월, 시그마 사운드에서의 《Young Americans》 세션 당시 녹음되었는데, 그중 하나가 결국 《Sound+Vision》에 담겨 공개되었다. "완전히 다른 버전이 있었어요." 라이코디스크의 제프 럭비는 확신에 차 말했다. "아주 느린 곡이었는데 마치 소울 발라드 같았죠. 하지만 우린 이전 버전을 더 선호했어요." 그렇게 발매된 〈After Today〉(발라드 버전과는 달리 라이코디스크의 믹싱이 들어간 버전)는 야망에 찬 엄청난 팔세토 보컬로 들뜬 소울 디스코 넘버다. 막바지에 데이비드는 킬킬 웃는다. "나 이 곡에 빠져들고 있어!" 이건 위대한 곡이다. 비록 곡이 실린 앨범은 거칠었고 과하게 윤색된 감이 있지만 말이다. 1974년 8월 13일 시그마 릴(Sigma reel)로 더 빠르게 녹음된 얼터너티브 테이크로부터 짧게 발췌된 부분은 《Young Americans》 세션 중 작업되었고 2009년 인터넷에 유출되었다.

AL ALBA : 'DAY-IN DAY-OUT' 참고

ALABAMA SONG (베르톨트 브레히트/쿠르트 바일)
• 싱글 A면: 1980년 2월 [23위] • 보너스 트랙: 《Scary》, 《Stage》, 《Stage》(2005) • 컴필레이션: 《80/87》

1930년 베르톨트 브레히트/쿠르트 바일의 오페라 「마하고니 시의 흥망성쇠」로부터 가져온 〈Alabama Song〉은 쿠르트 바일의 아내 로테 레냐에 의해 영생을 얻었다. 이 오스트리아 출신 배우 겸 가수는 노래의 특징인 우울한 퇴폐감과 소외감을 감정을 크게 드러내지 않고 부르기로 유명했다. 훗날 도어스가 영어 버전을 불러 인기를 모으기도 했다.

보위가 오페라 「바알」에서 연기를 선보이기 한참 전, 베르톨트 브레히트는 이미 그에게 창의적인 영향력을 행사한 사람들 중에서도 중요한 위치를 차지하고 있었다. 심지어 1978년에는 「서푼짜리 오페라」 리메이크작에서 데이비드 보위가 주연을 맡아야 한다는 이야기도 존재했다. 〈Alabama Song〉은 1978년 투어에서 그의 레퍼토리에 처음 들어갔고, 1992년과 2005년에 재발매된 《Stage》에는 라이브 버전이 실렸다. 1978년 7월 2일 투어의 유럽 일정이 끝난 바로 다음 날, 보위는 런던에 있는 토니 비스콘티의 굿 얼스 스튜디오에서 〈Alabama Song〉의 장엄한 스튜디오 버전을 녹음했다. "투어에서 이 곡이 큰 인기를 끌자 데이비드는 싱글로 발표하기를 원했어요." 곡의 탄생 배경을 설명한 피아니스트 션 메이스는 이렇게 회고했다. "데이비드는 드럼 연주에 대한 참신한 아이디어들을 생각해두고 있었어요. 그는 데니스 데이비스가 불안정하고 광기 어린 분위기를 조성하는 리듬 위에서 자유분방하게 연주해주길 바랐죠. 녹음

에 들어갔는데 흥을 내기가 힘들었어요. 그래서 드럼 없이 백킹을 연주해봤죠. 그러고 나서 데니스가 파괴적인 연주로 오버더빙을 했는데, 그의 연주는 비트를 방해하지 않았어요."

결국 스튜디오 버전은 1980년에 싱글로 발매되었다. 《Lodger》가 잠깐 나타났다 사라진 상황에서, 보위는 이미 《Scary Monsters》를 작업하고 있었다. 접이식 포스터 슬리브를 앞세우고 「The "Will Kenny Everett Make It To 1980?" Show」에 연주된 〈Space Oddity〉의 새 어쿠스틱 버전을 B면 싱글에 배치한 이 곡은 23위까지 올랐다. 또한 보위가 지금껏 발표했던 레코딩 중 가장 저항적일 만큼 비상업적이고, 비타협적이며, 공격적이며 비범한 업적이다. 싱글 바이닐에는 "쿠르트 고마워요"라는 메시지가 새겨져 있다. 훗날 이 스튜디오 버전은 《Bowie Rare》라는 컴필레이션에 수록되었고, 사람들이 오해하기 딱 좋게도 1992년 《Scary Monsters》의 재발매반에 실렸다. 〈Alabama Song〉은 'Sound+Vision'과 'Heathen' 투어에서 부활했으며, 2002년 9월 18일 BBC 라디오 세션에서 멋지게 연주되었다.

ALADDIN SANE (1913-1938-197?)
• 앨범: 《Aladdin》 • 라이브 앨범: 《David》

대개 괄호 없이 표기되는 〈Aladdin Sane〉(1913-1938-197?)은 에벌린 워의 1930년 소설 『Vile Bodies(더러운 사람들)』로부터 영감을 얻어 쓰였다. 최초의 백킹 트랙은 1972년 12월 초, 뉴욕 RCA 스튜디오에서 만들어졌다. 하지만 가사는 그다음 주나 되어서 나왔는데, 당시 데이비드는 첫 번째 미국 투어를 마치고 RHMS 엘리니스호를 타고 런던으로 돌아가던 중이었다. 앨범 수록곡들과 맞추기 위해(《Aladdin Sane》 앨범의 수록곡에는 녹음된 장소가 함께 표기되어 있다) 레이블은 곡 제목 옆에 'RHMS Ellinis'라는 문구를 병기했다. "그 책은 상상 속에나 나올 법한 거대한 전쟁이 있기 직전의 런던을 다루고 있지요." 보위는 1973년 이렇게 말했다. "사람들은 경솔하고, 타락했고, 어리석었어요. 그들은 갑작스레 충격적인 홀로코스트에 말려들고 말았죠. 완전 잘못 살고 있었죠. 여전히 샴페인과 파티, 옷에만 집착하고 있었으니까요. 어떤 면에서 나는 그들이 현대인들과 닮았다고 느꼈어요." 괄호 속 저 숫자들은 세계대전이 일어나기 직전의 연도를 암시하고, 그다음 사건이 임박했

다는 불길함을 전파하며 보위 특유의 종말론적 공상과학 세계에 곡을 위치시키고 있다. 그는 다음과 같이 설명했다. "임박한 파국의 심정을 솔직하게 털어놓은 곡이죠. 이 곡을 쓸 시점에 나는 미국에서 그런 생각을 하고 있었어요."

이 곡의 특징은 마이크 가슨의 정신 나간 것 같은 놀라운 피아노 솔로인데, 그의 솔로는 트레버 볼더의 맹렬한 베이스라인이 그러하듯 조지 거슈윈의 〈Rhapsody In Blue〉를 연상시킨다. 가슨은 이 솔로를 "귀에 거슬리고, 반항적이며, 무조(無調)인 데다, 완벽하게 단절된 느낌을 선사한다"고 묘사했다. 저 흥미롭게 선택된 단어들은 보위 자신이 몇 번이고 시도해봤던 방법론들의 모음이다. 이 곡에서 가슨이 처음 시도했던 것들은 더 전통적인 구조(블루스로부터 모티프를 얻고 난 후 라틴풍 곡이 된)였지만, 보위는 둘 다 거부하고 가슨에게 1960년대 아방가르드 재즈 클럽에서 연주했던 스타일대로 해달라고 요청했다. 이 곡을 현대적으로 검토하면서 『롤링 스톤』의 벤 거슨은 보위가 유발한 보완 효과를 다음과 같이 요약했다. "더 낭만적이었던 옛 전쟁의 이미지를 그려낸 곡이다. 불쾌한 기계 소리(일렉트릭 기타)는 그보다 더 거칠게, 극적으로 파닥거리며 죽어가는 문화(피아노)와 부드럽게 충돌한다." 기표들의 충돌은 챔스의 1958년 로큰롤 히트곡 〈Tequila〉(2분 51초께)의 뻔뻔한 인용, 그리고 후에 부부 작곡가인 배리 만과 신시아 웨일이 제리 리버 및 마이크 스톨러 팀과 공동으로 작곡한 스탠더드 〈On Broadway〉로부터 차용해 쓴 가사로 인해 더욱 고조된다. 가슨의 솔로가 휘몰아칠 바로 그 시점이다. 훗날 가슨은 원테이크로 녹음한 자신의 공로에 대해 다음과 같이 회상했다. "기괴하면서도, 불협화음이 넘실거리는 마법과 행운이 잇따른 순간이었어요. 나중에 공연장에서 연주하느라 애 좀 먹었지만요."

〈Aladdin Sane〉은 1973년 2월 보위의 두 번째 미국 투어의 개막과 더불어 첫선을 보였다. 그리고 이듬해 'Diamond Dogs' 투어가 열리면서 더 자주 연주되는 곡이 되었으며, 《David Live》에는 더 정제된 버전으로 수록되었다. 그 이후로는 내내 연주되지 않다가, 1996년이 되어서야 다시 모습을 드러냈다. 다시 창작된 가슨의 연주가 들어간 이 곡은 'Summer Festivals' 투어를 위한 세트리스트에 추가되었다. 그 공연에서 데이비드는 간혹 킹크스의 1964년 히트곡 〈All Day And All Of

The Night〉의 일부를 삽입하곤 했다. 투어에서는 베이시스트 게일 앤 도시가 보위와 함께 노래를 불렀고, 길이가 줄어든 어쿠스틱 버전은 훗날 1996년 10월 브리지스쿨 자선공연에서 공개되었다. 한편 게일 앤 도시의 보컬을 전면에 내건 새로운 스튜디오 레코딩은 BBC 세션 《ChangesNowBowie》에 녹음되었다.

게스트 키보디스트 브라이언 이노를 앞세운 이머전시 브로드캐스트 네트워크의 1996년 앨범 《Telecommunication Breakdown》에는 〈Homicidal Schizophrenic (A Lad Insane)〉이 실렸는데, 이 트랙은 보위의 오리지널 레코딩의 샘플을 차용했다. 수록곡 중 〈Aladdin Sane〉은 시간여행을 테마로 다룬 드라마 「라이프 온 마스」의 두 번째 시리즈에 쓰였다.

ALADDIN VEIN : 'ZION' 참고

ALI (데이비드 보위/존 디콘/브라이언 메이/프레디 머큐리/로저스/로저 테일러) : 'COOL CAT' 참고

ALL SAINTS (데이비드 보위/브라이언 이노)
• 보너스 트랙: 《Low》 • 컴필레이션: 《Saints》

강렬하면서 불길한 이 인스트루멘털 아웃테이크는 아마도 《Low》 세션 때 녹음되었을 것이다. 〈Abdulmajid〉처럼 이 트랙은 녹음하는 동안 제목도 없이 방치되어 있다가, 브라이언 이노의 레이블 이름을 따라 타이틀이 정해졌다. 하지만 원래 이 곡은 1975년 영화 「지구에 떨어진 사나이」의 스코어를 위해 작곡되었다고 한다. 그해 코카인에 미친 사람처럼 중독되어 있던 보위는 순간적으로 자신이 만성절 이브에 마녀들의 습격을 받을 것이라는 망상에 집착하게 된다. 이후 〈All Saints〉는 1993년 친구들과 동료들을 위한 선물로 편집된 희귀 연주곡 컴필레이션 음반 제목이 되었다. 수정된 버전은 2001년 공식 발매되었다.

ALL THE MADMEN
• 앨범: 《Man》 • 미국 발매 싱글 A면(철회): 1970년 12월
• 사운드트랙: 《Mayor Of The Sunset Strip》 • 라이브 앨범: 《Glass》 • 보너스 트랙: 《Re:Call 1》

부드럽게 속삭이는 엉뚱한 보컬과 폭발하는 듯한 록 보컬이 기세등등하게 교차하는 〈All The Madmen〉은 잊지 못할 가사뿐만 아니라 분열증에 걸린 것 같은 음악으로 주제를 공표한다. 이 곡의 화자는 1970년 사우스런던의 케인 힐 병원에 감금된 보위의 이부형제 테리 번스라고 널리 알려져 있다. 테리의 시선에 비친 그 불길한 건물은 도입부에 '싸늘하게 빛바랜 저택mansions cold and grey'으로 회상되는데, 미국반 커버에는 저택이 그려져 있다. 1972년 보위는 이 곡이 "형을 위해 쓰였으며 모두 그에 대한 것임"을 확인해주었다. 고요하고 으스스하게 속삭이는 구간에서, 보위는 이렇게 주장한다. '국가는 본질적인 정신을 지하 저장고에 숨긴다a nation hides its organic minds in a cellar'. 그 1년 전 『타임스』와의 인터뷰에서 보위는 정신병이 '하인들의 숙소에in the servants' quarters' 도사리고 있다고 직접 언급한 바 있었다.

하지만 이 공포 만화와도 같은 설계에도 불구하고, 보위의 가사는 의미심장하게도 '모든 광인all the madmen'들이 '나처럼 정상이라just as sane as me' 결론짓는다. 그는 '그 슬픈 사람들과 여기저기 떠돌아다니느니the sadmen roaming free' 차라리 함께 즐거운 시간을 보내곤 했다. 한때 보위는 자기 자신을 사회에 적응하지 못하는 사람들, 낙오자, 길 잃은 소년처럼 여겼다. "집안사람 중 상당수가 정신병원에 있었어요." 데이비드는 1971년 2월 한 미국인 인터뷰에게 이렇게 말했다. 〈All The Madmen〉의 코러스를 녹음하러 가기 전이었다. "내 형은 그곳을 떠나고 싶어 하지 않았어요. 그곳을 무척 좋아했거든요. … 그는 남은 생을 그곳에서 보낼 수 있어서 행복해 했어요. 그곳에 거주하는 사람들 대부분이 같은 생각이었죠." 데이비드는 형에게 소개받은 잭 케루악의 1957년 비트 클래식 『길 위에서』가 자신에게 중대한 영향력을 행사했으며, 종종 책의 핵심 부분과 자신의 정서가 유사한 게 결코 우연이 아니라고 말하곤 했다. "나를 위해 주던 유일한 사람들은 광인들이었어요. 그들은 삶에 미친, 말하는 것에 미친, 구원받는 것에 미친, 모든 것을 동시에 원하는 사람들이었죠. 그들은 하품 따윈 하지 않고 진부한 이야기는 입에 담지도 않아요. 기막히게 멋진 로마 양초처럼 활활 타오를 뿐이죠." 〈All The Madmen〉은 사회적 배제에 관한 섬뜩한 이야기일 뿐만 아니라, 1970년대 초 보위의 음악 안에 담길 창의적이고도 영적인 광기(별, 거미, 그 모든 것들)를 위한 가상의 강령이기도 했다.

〈All The Madmen〉은 1970년 4월 18일, 녹음 작업에 들어간 《The Man Who Sold The World》에서 처음

녹음된 트랙 중 하나였다. 앨범과 마찬가지로, 편곡은 신시사이저와 기타도 함께 연주한 믹 론슨이 주로 담당했다. 4분 17초부터 곡이 끝날 때까지 그가 연주한 아웃트로 기타 멜로디는 1년 후 토니 비스콘티에 의해 발전되고 변용되어 티렉스의 〈Cosmic Dancer〉를 위한 현악 편곡으로 쓰였다(1분 52초부터 시작되어 세 번 반복된다). 론슨 자신도 이를 다시 편곡해 보위의 곡 〈Five Years〉에 써먹기도 했다(1분 58초에 시작되어 두 번 반복된다).

〈All The Madmen〉의 초기 믹싱 버전들은 음반에 실린 것과는 달랐지만, 최종 마무리된 버전이 지금과 완전 다른 것이었다는 소문은 신빙성이 없다. 1970년 12월, 머큐리 레코즈는 보위의 첫 미국 프로모션 방문을 앞두고 핵심 부분이 빠지고 전면적으로 편집된 홍보용 싱글을 공개했다. 그 기간 동안 그는 어쿠스틱 기타로 즉흥 솔로를 연주하기도 했다. 또 하나의 조악한 레코딩은 1971년 2월 14일 할리우드 변호사 폴 페이건이 주최한 파티장에서 녹음되었다고 추정되며, 부틀렉으로 유통되었다. 훗날 이 레코딩은 로드니 빙겐하이머의 전기 영화 「메이어 오브 더 선셋 스트립」의 사운드트랙 앨범(2004)에서 오리지널 스튜디오 버전과 매끄럽게 이어진다. 〈Janine〉이 B면에 배치된 미국반 싱글 또한 1970년 12월 발매되었는데, 절판되어 지금은 아주 희귀하다. 이 미국 시장 홍보용 싱글은 훗날 《Re:Call 1》에 수록되었다.

'여기 나 서 있어, 손으로 발을 잡고 벽에다 말하고 있지Here I stand, foot in hand, talking to my wall'라는 후렴구는 보위가 비틀스를 노골적으로 차용한 지점인데, 대상은 〈You've Got To Hide Your Love Away〉의 도입부 가사다. 불안한 느낌을 전달하는 마지막 부분의 구호 '제인, 제인, 제인, 족쇄를 풀어줘Zane, Zane, Zane, Ouvrez le chein'는 프리드리히 니체의 책 『차라투스트라는 이렇게 말했다』의 "그대의 들개들은 자유를 그리워하고, 그대의 정신도 모든 감옥을 열어놓으려고 애쓸 때, 들개들은 지하실에서 쾌락을 요구하며 짖어댄다"는 문장을 참고한 것일지도 모른다. 1995년 'Outside' 투어에서는 '족쇄를 풀어줘'라는 구절을 읽는 움직이는 거인이 무대에 등장했다. 심지어 그날 〈All The Madmen〉은 세트리스트에 들어 있지 않았는데도 말이다. 이 곡이 메이저 무대에서 불린 건 1987년 'Glass Spider' 투어가 유일했는데, 이 실황은 몬트리올

에서 녹음되어 2007년 《Glass Spider》라는 라이브 앨범으로 공개되었다. 하지만 애석하게도 이 곡은 DVD에서 누락되고 말았다.

ALL THE YOUNG DUDES

• 컴필레이션: 《Rarest》, 《69/74》, 《Nothing》 • 보너스 트랙: 《Aladdin》(2003) • 라이브 앨범: 《Motion》, 《David》, 《A Reality Tour》 • 라이브 비디오: 「Ziggy」, 「The Freddie Mercury Tribute Concert」, 「A Reality Tour」

〈All The Young Dudes〉는 보위가 1969년 등장한 삼류 록 밴드 모트 더 후플에게 준 선물이었다. 헤리퍼드셔 출신 밴드 사일런스의 매니저를 맡고 있던 가이 스티븐스가 오리지널 보컬리스트를 피아니스트 겸 싱어인 이언 헌터로 교체했을 때였다. 윌러드 마누스의 소설에서 이름을 따 이름을 모트 더 후플로 바꾼 밴드는 일련의 앨범들을 발표하며 차트 하위권을 전전했다. 이들의 순회 공연에는 충성도 높은 추종자들이 모여들었지만, 정작 밴드는 실속 있는 돌파구를 만들어내지는 못했다. 1971년 말 「Top Of The Pops」에 등장했지만, 싱글 〈Midnight Lady〉는 차트에 진입하는 데 실패했다. 해산 직전에 몰린 밴드는 1972년 3월 우연히 보위와 조우하게 된다.

이미 'Ziggy Stardust' 투어를 진행 중이었지만, 보위 자신의 돌파구 또한 보장된 것과는 거리가 멀었다. 지속적으로 다른 아티스트들에게 신곡을 홍보하던 중이었던 보위는 그해 초 모트 더 후플에게 〈Suffragette City〉를 보낸 바 있었다. 모트 더 후플의 베이시스트 피트 와츠는 이렇게 회고했다. "그는 지폐에 곡을 휘갈겨 썼어요. '이거 너희한테 쓸모 있을지 몰라. 한번 해볼 테야?' 우린 그걸 연주해봤지만 딱히 좋다고 생각하진 않았어요." 와츠는 보위를 불렀고 이렇게 말했다. "'테이프 너무 고맙지만 우리에겐 필요 없을 것 같아. 해산했거든.' 이 말에 보위는 진짜 화가 난 듯 했어요. … 두 시간 후 그는 나를 불러 자신이 토니 디프리스에게 말해 두었다고 그러더군요. 토니는 자신이 설립한 회사인 메인맨에서 보위의 매니저를 맡고 있었는데, 우리를 회사에서 빼내 가려고 갖은 애를 썼죠. 그는 이렇게 말했어요. '저번에 만난 이후 너희를 위한 곡을 하나 썼어. 아주 멋질 거야.'" 몇 개월 후 데이비드는 피트 와츠를 만났다. "보위가 내게 그 곡을 어쿠스틱 기타로 연주해줬어요. 제목이 〈All The Young Dudes〉였죠. 모든 가사를 불러

본 건 아니었지만, 빨려들었어요. 특히 코러스 부분에서요." 와츠는 아직 밴드 멤버들에게 보위를 소개하지 않은 상태였다. 디프리스가 CBS 측과 곡에 대한 새로운 계약 협상에 돌입한 사이, 보위는 멤버들에게 〈All The Young Dudes〉를 알려주었다. "믿을 수 없었어요." 드러머 데일 그리핀이 말했다. "리젠트 스트리트에 있는 사무실에서 그는 기타를 튕기며 곡을 연주했어요. 그걸 들으며 생각했죠. 이걸 우리에게 주고 싶어 한다고? 미친 게 틀림없어! 하지만 속으로는 진심을 담아 '제발!'이라고 했죠! 이렇게 멋진 곡이 실패할 리 없다는 걸 알았으니까요."

1972년 4월 9일, 기분 좋은 미팅이 끝난 며칠 뒤, 스케줄 때문에 며칠 자리를 비웠던 데이비드는 길포드에서 열린 모트 더 후플의 공연에 참석했고 앙코르에 무대 위로 초청되었다. 한 달 후, 그는 〈All The Young Dudes〉를 녹음하기 위해 스튜디오에서 밴드와 합류했다. 이 곡은 모트 더 후플의 구원자가 되었고, 보위 자신이 만들어낸 록 브랜드의 최전선이 되었다. 보위와 믹 론슨이 프로듀싱한 모트 더 후플의 최종 버전은 1972년 5월 14일, 올림픽 스튜디오에서 녹음되었다. "황홀했어요." 녹음 기간 동안 이언 헌터는 이렇게 말했다. "히트 곡을 부르고 있다는 걸 알고 있었으니까요." 그의 말은 옳았다. 7월 28일 공개된 이 싱글은 9월 초 영국 차트 3위까지 올랐다. 보위가 〈John, I'm Only Dancing〉을 내놓기 2주일 전이었다. 이 곡은 모트 더 후플의 다섯 번째 앨범의 제목이 되었으며, 프로듀싱은 여름 동안 트라이던트 스튜디오에서 보위와 론슨이 맡았다. 스파이더스와 모트 더 후플은 1972년 가을 동안 미국 투어를 돌았다. 공연 도중 보위는 관객에게 모트 더 후플의 이력을 자랑스레 소개했고, 11월 29일 필라델피아의 타워에서 열린 공연에서는 그들과 함께 곡을 연주하기도 했다. 이날 실황은 1998년 모트 더 후플의 컴필레이션 《All The Way From Stockholm To Philadelphia》를 통해 발표되었는데, 훗날 몇몇 아마추어들이 찍은 자료 영상이 2011년 「The Ballad Of Mott The Hoople」에서 공개되기도 했다.

〈All The Young Dudes〉는 글램을 규정하는 송가, 새로운 세대의 멋쟁이 여성을 3분으로 찬미하는 곡 등으로 다양하게 해석되었는데, 가사에선 '드래그 퀸 복장을 하고 노새처럼 발길질을 하는dresses like a queen, but he can kick like a mule' 가사 속 청년의 모습으로 그려졌다. 반면 그의 형제는 '비틀스나 스톤스 음반을 들고 집에 돌아오는brother's back at home with his Beatles and his Stones' 청년이었다. 더 후의 〈My Generation〉의 가사에는 '네가 스물다섯 살이 되면 더 이상 살고 싶지 않을 거야Don't want to stay alive when you're twentyfive'라는 명백한 울림이 있는데, 이 가사는 〈All The Young Dudes〉를 에드워드 히스 시대의 영국에 대해 불만을 가진 아이들의 외침으로 만들었다. 자유를 억압하는 가치들과 '도덕 재무장 운동'에 반하는 새 시대의 정경이었다. 비틀스와 롤링 스톤스에 대한 비교적 덜 언급되는 인용은 1960년대를 유쾌하게 조롱하는 다음 가사에 더 명백하게 나타나 있다: '우리는 그 혁명이란 것에 흥분해본 적이 없어 / 지루해 죽겠네! 골치 아파We never got it off on that revolution stuff / What a drag, too many snagsa'.

보위의 '바이섹슈얼' 시기 중에서도 정점에 발표된 이 곡은 게이의 해방을 부르짖는 선언문이면서 동성애는 단지 육체적 행위에 불과하다는 꼰대들의 신념을 일축하는 비판으로도 읽혔다: '우리는 사랑할 수 있어, 그럼, 사랑할 수 있고말고we can love Oh yes, we can love'. 이 곡은 따끔한 충고를 건넨다. 이언 헌터 역시 음지에서 이 곡이 동성애자들의 송가로 받아들여졌다는 사실을 인정했다. '빌리', '프레디', '웬디'라는 이름은 분명히 당시 데이비드가 남자나 여자 한쪽으로 구분하기 힘든 사람이었음을 넌지시 암시하고 있다. 화려한 차림의 실리 빌리, 프레디 버레티, 웬디 커비는 모두 '솜브레로'라는 게이 나이트클럽에 정기적으로 출몰하던 친구들이었다. 하지만 보위의 〈All The Young Dudes〉에 등장한 이들은 《Ziggy Stardust》에서 묵시록적 공상과학 우화의 형상을 한 채 더 어둡게 묘사되고 있다. 1973년 『롤링 스톤』과의 인터뷰에서, 데이비드는 〈Five Years〉에 등장한 '아나운서'는 실은 이 곡에 나오는 '친구들'과 마찬가지로 아마겟돈의 임박을 알린 것이라고 주장했다. "〈All The Young Dudes〉는 그 뉴스에 대한 노래예요. 사람들이 생각하는 것처럼 젊은이들에게 바치는 송가가 아니랍니다. 그것과는 정반대죠."

'마크스와 스파크스Marks and Sparks'라는 가사는 살짝 문제가 되었다(발음이 영국 유통업체 '막스 앤드 스펜서'를 연상시키기 때문이다). 이대로 라디오에 내보낸다면 BBC 방송국의 엄격한 광고 정책에 틀림없이 저촉될 것이었다. 2년 전 킹크스의 레이 데이비스가 노

랫말에 나오는 '코카콜라'를 '체리 콜라'로 수정할 것을 강요받았던 것과 똑같이, 보위도 잽싸게 가사를 '문이 잠기지 않은 자동차들unlocked cars'로 바꿔 내놓았다. 모트 더 후플의 레코딩에 전혀 연관된 바 없던 켄 스콧이 새로운 가사를 방송국에 등록할 예정이었다. "우리는 이언이 말한 두 단어를 오버더빙했고, 내가 그 구간만 믹싱한 다음 BBC 방송용으로 특별 제작한 마스터에 편집해 담았다." 스콧은 회고록에 이렇게 적었다.

1972년 12월 뉴욕에서 《Aladdin Sane》 세션이 진행되는 동안, 보위는 자신의 스튜디오에서 이 곡을 녹음했는데 모트 더 후플의 곡에 비해선 흥미로울 정도로 절제되어 있었고 모든 면에서 떨어졌다(보위는 위대한 곡을 썼다. 하지만 모트 더 후플의 장식적 요소로 가득한 버전이 더 위대했다. 특히 이언 헌터의 달큰한 보컬 아웃트로는 이 싱글을 클래식으로 만들었다). 《Aladdin Sane》의 최종 트랙리스트에 들어간 이 버전은 1995년 《RarestOneBowie》가 나온 후에야 공개되었는데, 부틀렉을 통해 알려진 것과 다르게 믹싱되었다. 결과적으로 이 버전은 《The Best Of David Bowie 1969/1974》와 2003년 재발매된 《Aladdin Sane》에 수록되었고, 2010년도 영화 「세머테리 정션」의 사운드트랙에 실리기도 했다. 이 영화의 공동 감독인 리키 저베이스는 이 버전이 모트 더 후플의 버전보다 더 좋다는 견해를 피력하며, 보위의 보컬은 "노래에 아웃사이더의 감성을 더 잘 불어넣는다"고 주장했다. 이 버전에서는 이언 헌터 대신 보위의 3분 58초짜리 오리지널 가이드 보컬이 모트 더 후플의 최종 버전을 백킹 트랙으로 깐 채 울려 퍼진다. 이 버전은 부틀렉들과 1998년 박스 세트 《All The Young Dudes: The Anthology》에 리믹스되어 공식 발매되었으며, 나중에는 2006년 재발매된 오리지널 《All The Young Dudes》에도 수록되었다.

보위는 〈All The Young Dudes〉를 1973년 5월 12일 얼스 코트 공연장에서 열린 스파이더스의 라이브 세트리스트에도 집어넣었고, 밴드는 이 곡을 〈Wild Eyed Boy From Freecloud〉와 〈Oh! You Pretty Things〉의 메들리에 포함시켜 연주했다. 보위는 이 곡을 'Diamond Dogs' 투어에서도 다시 불렀는데, 이 버전은 《David Live》에서 모습을 드러냈다. 〈All The Young Dudes〉의 코러스 멜로디는 나중에 'Glass Spider' 투어의 곡 〈Time〉에서 피터 프램튼의 기타를 통해 등장하기도 했고, 1996년 여름 투어에서는 곡 전

체가 부활했다. "지기 쇼 말년에 유명세를 떨쳤던 멋지고 진실된 통합의 장을 연출한 곡이었죠." 당시 데이비드는 이렇게 말했다. "마치 급류처럼 밀어닥쳤어요." 이 곡은 2000년 6월 라이브 공연으로 다시 한번 물살을 일으켰고, 'A Reality Tour'에서는 꽤 높은 빈도로 연주되었다.

모트 더 후플에게 〈All The Young Dudes〉는 복잡한 축복과도 같은 곡이었다. 이 곡은 그들의 운을 되살려 차트 커리어에 시동을 걸게 했으며 록 연대기에 그들의 자리를 확보할 수 있도록 만들어 주었다. 하지만 동시에 그들이 성취한 그 어떤 것도 이 곡의 자장으로부터 벗어날 수 없었음을 의미하는 것이기도 했다. "데이비드와 피자를 사러 갔던 때를 기억해요. 트라이던트에서 앨범을 녹음하고 있을 때였죠." 키보디스트 버든 앨런이 회상했다. "피자를 기다리는 동안 주크박스에서 〈Starman〉이 흘러나왔어요. 그가 말하더군요. '이제 너희들 노래가 나올 날이 머지않았어.' 나는 이렇게 말했죠. '와우, 최곤데. 근데 이게 우리 밴드 곡이었다면 기뻤을 것 같지만 그렇다고 해도 또 그렇게까지 좋진 않을 것 같아.' 그 말을 들은 보위는 이렇게 말했어요. '무슨 말인지 알 것 같아.' 하지만 〈All The Young Dudes〉가 없었다면, 과연 몇 사람이나 모트 더 후플 음악을 들어봤겠어요? 우린 데이비드에게 큰 빚을 졌어요. 그 곡이 없었다면, 밴드는 끝나버리고 말았을 테니까요." 시간이 한참 흐른 후 이언 헌터는 이렇게 털어놓았다. "혹자는 그게 밴드 이미지에 역효과를 가한 게 아니냐고 말할 수 있겠죠. 하지만 그 곡이 없었다면 어떤 밴드는 존속할 수 없었어요. 그 말 그대로예요."

모트 더 후플, 그리고 훗날 이언 헌터가 계속해서 연주했던 〈All The Young Dudes〉는 수많은 공연장에서 여러 버전으로 들려졌다. 온전히 '향수'라는 잣대로만 판단하자면, 최고의 라이브 퍼포먼스는 1992년 4월 20일 웸블리 스타디움에서 열린 프레디 머큐리 추모 공연에서 보위, 론슨, 헌터가 재결합해 부른 버전이다. 후에 이 연주는 론슨 사후에 나온 솔로 앨범 《Heaven And Hull》의 마지막 트랙으로 담겼다. 헌터는 1994년 믹 론슨 추모 공연에서도 이 곡을 다시 불렀다.

보위가 작곡한 가장 영향력 있는 곡 중 하나인 〈All The Young Dudes〉는 신디 로퍼, 댐드, 빌리 브랙, 스키즈(1979년 싱글 〈Working For The Yankee Dollar〉), 챈터 시스터스(1976년 《First Flight》), 모

건 피셔(1984년 《Ivories》), 캐서린스 캐시드럴(1995년 《Equilibrium》), 브루스 디킨슨(1990년 《Tattooed Millionaire》), 칼 윌링거(1995년 영화 「클루리스」 사운드트랙) 등 수많은 아티스트들이 커버했다. 트래비스가 연주한 라이브 버전은 2001년 그들의 〈Side〉 싱글 B면에 수록되었다. 오아시스는 뻔뻔하게도 1997년 히트곡 〈Stand By Me〉에서 이 곡의 당김음 코러스를 도용했다. 마벨러스 3의 2000년도 앨범 《ReadySexGo》의 트랙 〈Cigarette Lighter Love Song〉에선 〈All The Young Dudes〉의 일부가 재사용되었는데, 그들은 적절한 절차에 따라 보위의 이름을 크레딧에 표기했다.

ALL YOU NEED IS LOVE (존 레넌/폴 매카트니)

비틀스의 클래식으로 얄궂게도 보위의 1968년도 카바레 패키지에 포함되었다.

ALMOST GROWN (척 베리)

• 라이브 앨범: 《Beeb》

보위는 척 베리의 1959년 히트곡을 1971년 6월 3일 BBC 라디오 세션에서 딱 한 번 라이브로 연주했다. 이 공연에서 보위는 오랜 학교 친구 제프리 알렉산더와 함께 노래했는데, 그는 훗날 '제프리 맥코맥', '워렌 피스'라는 가명으로 보위의 작품에 이름을 남기게 된다. 〈Almost Grown〉은 베리의 곡 중 〈Round And Round〉를 선호했던 보위의 취향 때문에 공연 레퍼토리에서 빠졌다. 《Ziggy Stardust》 녹음이 임박했을 시점이었다.

ALWAYS CRASHING IN THE SAME CAR

• 앨범: 《Low》 • 라이브 앨범: 《Beeb》 • 다운로드: 2009년 7월
• 라이브 비디오: 「Storytellers」

《Low》에 수록된 더 논쟁적인 대부분의 곡들처럼 〈Always Crashing In The Same Car〉는 샤토 데루빌에서 녹음이 시작되었다. 하지만 이 곡은 1976년 11월 한자 스튜디오에서 완료될 때까지 가사가 입혀지지 않은 채로 남아 있었다. 토니 비스콘티는 이렇게 회상했다. "데이비드는 멜로디와 가사를 쓰는 데 꽤 오랜 시간을 보냈어요. 심지어 벌스 하나는 딜런과 비슷한 보컬로 녹음했죠. 하지만 너무 으스스한 탓에(의도했던 대로 재미있진 않더라고요) 그는 내게 그 부분을 삭제하라고 말했어요. 우린 다시 시작했죠." 훗날 브라이언 이노는

장난삼아 밥 딜런이 실제로 이 곡을 녹음했다고 보위가 믿게 만들었다. "그는 간만에 들은 가장 멋진 밥 딜런 연주를 들려주었죠." 이노는 말을 이었다. "나는 중얼거렸죠. '세상에, 이 곡이라면 완벽히 부활할 수 있겠어.' 당시 그는 다소 침체기였거든요. 그가 웃는 걸 봤어요. 웃음을 참지 못하더군요. 그는 이 곡을 딜런 스타일로 불렀어요. 이 곡 어떻게든 빛을 보길 소원했죠. 탁월한 곡이었으니까요. 당시 딜런은 정점이었어요. 실제로 가장 높은 곳에 있었죠. 하지만 딜런도 이보다 더 잘 부른 적은 없었어요."

가사는 데이비드가 술에 취해 1950년대식 메르세데스를 박살 냈던 불운한 사고를 직접 언급한다. 베를린 지하 주차장에서 무모하게 차를 헤치고 나올 때였다. 노래에 따르면 이렇다: '나는 호텔 주차장을 빙빙 돌았지, 틀림없이 94번은 박았을 거야I was just going round and round the hotel garage, must have been touching close to 94'. 하지만 더 거시적인 관점에서 보면, 이 노래는 보위의 암울한 무기력함, 발작과 같은 커리어의 요동, 라이프스타일의 변화, 강박적 방랑벽에 대한 은유로 기능한다: '기회를 잡을 때마다, 나는 돌아다녔어every chance that I take, I take it on the road'. 간결하게 말하면, 단지 두 개의 벌스로 은유가 구성되고 간단명료한 곡이 된다. 《Low》에서 드러나듯이 보위 자신의 좌절감은 곡에서 느껴지는 숭고한 성취와 날카로운 대비를 형성한다. 곡은 아름답게 세공되었지만 일면 오싹한 자기 회의와 편집증이 느껴지니 말이다.

이 녹음에선 《Low》에서 가장 간과된 리드 기타리스트 리키 가디너의 기여가 두드러진다. "〈Always Crashing〉의 솔로를 오버더빙하게 되었을 때, 데이비드는 자신이 원하는 첫 몇 음을 허밍으로 불렀고, 나는 그 자리에서 연주했어요." 훗날 가디너는 이렇게 회고했다. "거기서 더 발전된 건 없었죠. 갑작스럽게 벌어진 일이라 엔지니어는 그걸 녹음해둬야만 했죠. … 어떤 사람들은 그 솔로에 대해 묻더라고요. 뭔가 사연이 있을 것 같다는 뜻이었겠죠!"

〈Always Crashing In The Same Car〉는 20년 뒤 밴드가 'Earthling' 투어로 미국을 돌고 있을 때 라이브에서 첫선을 보였다. 그러는 동안 스트립트-다운(stripped-down) 어쿠스틱 기타로 연주한 버전은 일련의 미국 라디오 세션에서 연주되었다. 이 곡은 1999년 뉴욕의 케이블 방송사 VH1의 「VH1 Storytellers」

콘서트에서 기타와 피아노로 연주할 수 있게끔 분위기 있게 편곡되어 부활했고, 'summer 2000' 공연과 'Heathen' 투어, 'A Reality Tour'에 다시 등장했다. 2000년 6월 27일 BBC 라디오 시어터에서 녹음된 탁월한 라이브 버전은 《Bowie At The Beeb》의 보너스 디스크에 포함되었다. 텔레비전 방송에서 누락된 1년 전의 「Storytellers」 공연은 2009년 발매되었다. 오리지널 앨범 버전은 BBC2 방송국이 2010년 보이 조지의 전기 드라마로 제작한 「Worried About The Boy」의 사운드트랙에 담겼다. 그로부터 5년이 지난 후 〈Always Crashing In The Same Car〉는 뮤지컬 「라자루스」에 삽입되었다.

AMAZING (데이비드 보위/리브스 가브렐스)

• 앨범: 《TM》 • 라이브 앨범: 《Oy》

틴 머신의 1집에 실린 멋진 곡으로 확실히 가장 저평가된 〈Amazing〉은 단순하고 느릿한 러브 발라드(데이비드의 당시 여자친구 멜리사 헐리에게 바치는 곡으로 추정된다)이다. 불협화음에 가까운 드럼 연주가 자취를 감추는 드문 순간, 풍부한 입체감을 형성하는 기타가 흘러나온다. 놀라울 정도로 갈매기 울음과 비슷한 도입부 구간을 포함해서 말이다. 곡의 무드는 태연한 낙관주의를 따르는데-'너를 발견한 이후, 내 삶은 놀라움 그 자체야Since I found you, my life's amazing'-, 꽤 매력적인 스타일로 전달된다. 틴 머신은 이 곡을 투어에서 두 차례 선보였는데, 첫 번째 투어에서는 주로 오프닝 넘버로 연주했다. 한 라이브 버전은 《Tin Machine Live: Oy Vey, Baby》에 수록되어 있다.

AMERICA (폴 사이먼)

• 라이브 앨범: 《The Concert For New York City》
• 라이브 비디오: 「The Concert For New York City」

2001년 10월 20일, 보위는 매디슨 스퀘어 가든에서 열린 세계무역센터 자선 음악회를 서사시처럼 긴 곡으로 문을 열었다. 그는 1968년에 발매한 《Bookends》에 수록된 아메리칸 드림에 대한 사이먼 앤드 가펑클의 사유를 요약하면서도 그와 적절히 어울리는 퍼포먼스로 전달했다. "나는 당혹스러우면서도 불확실한 정서를 유발하는 소재를 연구하고 있었어요." 나중에 보위는 이렇게 말했다. "그 시기는 내게 정말 그렇게 느껴졌기 때문이죠. 그 새로운 맥락에서 폴 사이먼의 노래가 그런 정

서를 포착해냈다고 생각했어요." 이날 공연은 분명 보위의 가장 기억에 남는 라이브 순간 중 하나로 평가되는데, CD나 DVD를 통해 감상할 수 있다. 2002년 5월 30일, 데이비드는 〈America〉를 다시 불렀다. 이번에는 미리 녹음한 백킹 트랙을 깐 상태였다. 이 공연은 로빈 후드 재단을 위해 맨해튼의 자비츠 센터에서 열린 자선 경매에서 진행되었다.

AMERICAN DREAM (션 콤스/데이비드 보위/마리오 와이넌스/토미 깁슨/크레인 치오피/로버트 로스/마크 커리/팻 메스니/라일 메이스)

• 사운드트랙: 《Training Day》

2001년 7월, 보위는 뉴욕 대디스 하우스 스튜디오에서 피. 디디(퍼프 대디)가 급진적으로 재해석한 〈This Is Not America〉에 보컬을 녹음했다. 자세한 내용은 'THIS IS NOT AMERICA'를 참고.

AMLAPURA (데이비드 보위/리브스 가브렐스)

• 싱글 B면: 1991년 8월 [33위] • 앨범: 《TM2》 • 라이브 비디오: 「Oy」

《Tin Machine II》 작업 중 가장 평온했던 시기에 보위는 인도네시아를 다시 찾았다. 하지만 1984년의 〈Tumble And Twirl〉 때와는 결과가 매우 달랐다. 그가 임박한 녹음을 앞두고 휴가지로 선택한 발리의 암라푸라는 1963년 재난에 가까운 화산 폭발이 있던 곳이었다. 보위는 이 지역의 명승지들을 부드럽게 환기하는 한편-'금빛 장미들이 라자의 입가에 피었네 (…) 공주는 돌이 되었고golden roses around a rajah's mouth (…) a princess in stone'-, 비극적인 역사도 함께 건드린다-'모든 아이들이 선 채로 파묻혀 죽었네all the dead children buried standing'-. 느리게 진행되는 어쿠스틱 연주는 〈The Supermen〉의 1971년 버전을 연상시킨다. 리브스 가브렐스는 프로그레시브 록 밴드 무디 블루스를 동경하는 듯한 일렉트릭 기타 솔로를 연주한다. 〈Amlapura〉는 강력한 선율로 강점을 갖게 될 곡이었지만, 틴 머신의 관습적인 음악 영역을 확장해준 곡이기도 하다.

프로듀서 팀 파머는 데이비드 버클리에게 보위를 이렇게 회고했다. "리드 보컬을 반음 정도 내려서 다시 불렀어요. 슬픈 소리가 날 수 있도록 다분히 의도적으로 그렇게 했죠. 그렇게 통제된 음은 정말 인상 깊었어

요." 인도네시아어로 부른 보컬 버전은 〈You Belong In Rock N'Roll〉의 싱글 포맷에 포함되었고, 'It's My Life' 투어에서 연주되었다. 2008년 스튜디오 세션으로부터 탄생한 서로 다른 네 버전이 인터넷에 유출되었는데, 그중에는 인스트루멘털 버전과 기타 연주가 확장되어 5분 9초로 늘어난 버전이 포함되어 있었다.

AMSTERDAM (자크 브렐/모트 슈먼)
• 싱글 B면: 1973년 9월 [3위] • 보너스 트랙: 《Pin》, 《Ziggy》 (2002), 《Re:Call 1》 • 라이브 앨범: 《Beeb》

자신의 영웅 스콧 워커가 녹음했던 선구적인 커버 버전을 지나, 보위는 1960년대 후반 벨기에 싱어송라이터 자크 브렐의 작품에 끌렸다. 브렐의 달콤쌉쌀한 발라드는 알렉스 하비, 더스티 스프링필드, 니나 시몬, 마크 알몬드 등 다양한 아티스트들로부터 사랑받아 왔다. 브렐의 브로드웨이 촌극 「Jacques Brel Is Alive And Well And Living In Paris(자크 브렐은 파리에서 잘 먹고 잘 살고 있다)」가 1968년 런던에 들어왔을 당시, 보위는 쇼를 관람했다. 훗날 그는 이렇게 말했다. "저속한 번역가이자 브루클린 주민인 모트 슈먼이 주도한 캐스팅은 '이 노래에서 매독에 걸린 사내자식들을 다루어야 한다'는 방향으로 나아갔어요. (〈Next〉는 조만간 페더스의 레퍼토리가 될 예정이었고요). 나는 완전히 함락당했죠. 브렐을 통해 샹송에서 모종의 계시를 발견했거든요. 샹송은 사르트르, 콕토, 베를랭, 보들레르의 시를 대중에게 잘 받아들여지게 해준 인기 있는 노래 형식이었죠."

「Jacques Brel Is Alive And Well And Living In Paris」는 보위에게, 직접적으로는 그의 송라이팅(〈Rock'n'Roll Suicide〉에 가장 명료하게 드러나듯)에 중대한 영감을 제공하게 된다. 그리고 그가 만든 중요한 두 커버 버전에도 큰 영향을 주었다. 첫 번째는 〈Amsterdam〉(몇몇 보위 관련 기록에선 〈Port of Amsterdam〉으로 언급됨)으로 술꾼 선원, 창녀, 깨진 꿈에 대한 달콤쌉싸름한 일화를 다루고 있으며 1969년 데이비드의 라이브 레퍼토리로 추가되었다. 엄청나게 열정이 느껴지는 라이브 버전은 1970년 2월 5일 BBC 라디오 세션에 포함되어 있다(지금 이 버전은 《Bowie At The Beeb》에서 확인할 수 있다.) 또 다른 탁월한 BBC 레코딩은 1971년 9월 21일 녹음되었다. 보위는 1972년 여름까지 〈Amsterdam〉을 스파이더스와 함께 잘 공연했는데, 멜로드라마 요소가 훨씬 강한 브렐의 곡 〈My

Death〉를 선호한 탓에 이 곡이 공연 레퍼토리에서 밀려나기 전까지는 그랬다.

보위가 이 곡을 공식적으로 스튜디오에서 녹음한 건 1971년 여름 트라이던트에서였다. 그보다 앞서 그는 이와 유사하지만 거칠었던 3분짜리 데모(데이비드는 대체로 한 옥타브 낮게 노래한다)를 녹음했는데 이 버전은 부틀렉에서 들을 수 있다. 바로 1971년 12월 15일까지만 해도 〈Amsterdam〉은 《Ziggy Stardust》의 한쪽 면을 끝내는 트랙으로 계획되어 있었지만 결국 〈It Ain't Easy〉에 의해 대체되었다. 이 트랙은 1973년 〈Sorrow〉의 싱글 B면으로 쓰이기 전까지 고스란히 남아 있었다. 나중에야 이 곡은 《Bowie Rare》에 실려 RCA의 현금원이 되었는데, 실소가 나올 정도로 틀린 노랫말로 가득 찬 이 버전은 모트 슈먼의 번역을 묵사발로 만들어버렸다. 1990년, 〈Amsterdam〉은 라이코디스크 레코드에서 나온 《Pin Ups》 재발매반에 보너스 트랙으로 모습을 드러냈다. 같은 해, 보위는 런던에서 열린 기자간담회에서 예상을 뒤엎고 'Sound+Vision' 투어를 통해 이 곡의 도입부를 발표하겠다고 발표했다. 그는 4월 21일 브뤼셀 콘서트에서도 같은 수법을 반복했다. 〈Amsterdam〉의 스튜디오 레코딩은 2002년 《Ziggy Stardust》의 재발매 때 한 번 더 공개되었다. 2004년에는 여러 아티스트들이 참여한 컴필레이션 《Next: A Tribute To Jacques Brel》에 포함되기도 했다.

동일한 시기 녹음된 보위의 몇몇 레코딩처럼 〈Amsterdam〉의 스튜디오 버전은 두 가지 믹싱 버전으로 존재한다. 나란히 플레이해보면 두 버전은 스테레오 배치의 관점에서 확연히 다르다. 오리지널 B면과 《Bowie Rare》에서 들을 수 있는 첫 번째 믹싱 버전은 아직 디지털로 풀리지 않았다. 한편 두 번째 믹싱 버전은 RCA의 1982년 《Fashions》 컬렉션을 통해 첫선을 보였다(2장 참고). 결과적으로 이 버전은 《Pin Ups》와 《Ziggy Stardust》 재발매반의 보너스 트랙으로 포함되었다.

1973년 10월 29일, 모트 슈먼으로부터 메인맨에 전보 한 통이 전달되었다. 핵심은 당시 파리에 근거지를 두고 있던 슈먼이 "11월에 열릴 아주 중요한 TV 쇼"에 데이비드를 초대해 연주를 부탁하고 싶다는 것이었다. 슈먼은 공연 촬영을 위해 런던에 팀을 파견할 것을 제안했지만, 당시 《Diamond Dogs》의 초기 작업에 몰두하고 있었던 데이비드는 끝내 수락하지 않았다.

AND I SAY TO MYSELF

• 싱글 B면: 1966년 1월 • 컴필레이션: 《Early》

아마 마음에 들 만한 이 싱글 B면 트랙에서는 원치 않는 여자친구로부터 해방되려고 하는 보위의 모습을 발견할 수 있다. 보위는 뻔뻔하게도 샘 쿡의 〈Wonderful World〉의 코드 구조와 주고받는 보컬 형식을 차용해 라이처스 브러더스 스타일로 구현해냈다. 라이처스 브라더스는 1965년 그들의 가장 유명한 두 히트곡으로 대성공을 기록했던 바로 그 팀이다.

ANDY WARHOL

• 앨범: 《Hunky》 • 싱글 B면: 1972년 1월 • 라이브 앨범: 《SM72》, 《BBC》, 《Beeb》

《Hunky Dory》의 두 번째 면에 실린 대부분의 곡들은 미국의 영향력에 대해 보위가 보내는 헌사에 초점이 맞춰져 있다. 〈Andy Warhol〉은 아마 가장 잘 알려진 곡일 것이다. 1966년 케네스 피트가 《The Velvet Underground and Nico》의 아세테이트 판을 갖고 미국에서 돌아온 이래, 앤디 워홀은 데이비드의 창작력 발전에 중요한 역할을 수행했다. 독특한 인트로와 스튜디오 내부를 장난스럽게 들여다보는 것("이건 〈Andy Warhol〉이라는 곡이야. 첫 번째 녹음이지." 켄 스콧은 선언한다. 그의 발음은 보위에 의해 교정된다)으로 시작해 정교한 트윈 어쿠스틱 기타를 거쳐 거친 박수 소리로 종결되는 이 곡은 긴 세월 동안 컬트 인기곡으로 자리해 왔다. 가사는 작가 오스카 와일드의 금언에 대한 워홀의 도용을 찬미하고 있다. "인간은 예술품이 되든지 예술품을 입어야 한다." 그 결과 아티스트와 예술품 사이의 구분은 의도적으로 흐릿해진다. "만약 당신이 내 모든 걸 알고 싶다면", 예전 워홀은 이렇게 말했다. "그냥 내 그림과 영화를 보시면 됩니다. 거기 내가 있을 테니까요. 숨겨진 것은 아무것도 없어요." 이 말은 1971년, 보위 자신이 집착했던 바와 전적으로 일치했다. 한때 지기 스타더스트라는 페르소나를 오랫동안 품었던 자가 내린 결론이었다.

워홀 자신을 극장 스크린과 구분되지 않는 '인간 영화관a standing cinema', '갤러리a gallery'로 묘사하며 '자신의 쇼에 그의 모든 것을 가져오고put you all inside my show' 싶어 했던 보위는 빈 캔버스 하나를 상상하고 그 위에 록스타덤을 쓰고 싶어 한다. "'그가 캠벨의 수프 캔을 그린 이유가 뭐지?' 같은 게 아니었어

요. '대체 누가 캠벨의 수프 캔을 그린다는 거지?'에 관한 것이었죠." 훗날 보위는 이렇게 말했다. "사람들은 분개했어요. 안티-스타일이란 원래 그런 것이니까요. 그건 내 예술의 전제였죠."

〈Andy Warhol〉이 이보다 간접적으로 존경을 표하는 미국의 또 다른 인플루언서는 싱어송라이터 론 데이비스이다. 데이비드는 그의 곡 〈It Ain't Easy〉를 거의 동시에 커버한 사람이었다. 〈Andy Warhol〉의 기타 리프는 론 데이비스의 〈Silent Song Through The Land〉의 인트로로부터 많은 것을 차용했다. 이 곡은 오리지널 버전 〈It Ain't Easy〉가 들어 있는 1970년 LP의 타이틀 트랙이다. 하지만 〈Andy Warhol〉 안에 있는 모든 요소가 미국만 동경했던 건 아니었다. '한번 시도해볼 만한 새 2페니two new pence to have a go'라는 가사는 영국을 주제로 다룬 것이었다. 참고로 영국이 대규모 홍보를 동원하며 통화를 10진법으로 개혁한 시점은 1971년 2월 15일이었다.

〈Andy Warhol〉은 원래 1971년 6월 3일 자유분방하게 펼쳐진 BBC 세션 기간 동안 리드 보컬을 맡았던 보위의 오랜 친구 다나 길레스피를 위해 쓰인 곡이다. 데이비드는 다소 과장스럽게 길레스피를 소개했다. "런던에 사는 내 친구예요. 그녀는 정말, 정말, 정말, 정말 탁월한 송라이터죠. 그런데 아직 자신의 곡을 녹음해본 적이 없다는군요. 뭐, 오늘 밤도 예외가 아니겠네요. 하하! 다나는 내가 그녀를 위해 쓴 곡을 부르게 될 겁니다. 〈Andy Warhol〉입니다." 길레스피가 부른 스튜디오 버전은 그달 트라이던트 스튜디오에서 녹음되었는데, 믹 론슨의 하드 록 기타를 앞세우고 있다. 데이비드 보위는 백킹 보컬과 어쿠스틱 기타를 연주한다. 초기 믹싱 버전은 1971년 8월 토니 디프리스가 찍은 보위/길레스피의 홍보용 앨범에 담겼다. 하지만 길레스피 버전은 1974년 싱글로 커트되어 그녀의 앨범 《Weren't Born A Man》에 실리면서 비로소 공개되었다. 얼터너티브 믹싱 버전은 2006년 컴필레이션 《Oh! You Pretty Things》에 다시 모습을 드러냈다.

1971년 9월, RCA와 계약을 체결하기 위해 뉴욕에 있는 동안, 두 위대한 장인이 만났다. "앤디는 결코 말이 많은 사람이 아니었죠." 워홀의 팩토리 스튜디오에서 둘의 미팅을 주선한 토니 자네타는 이렇게 회고했다. "앤디는 주변 사람들이 어떻게 해주기만을 기다리고 있었어요. 데이비드도 마찬가지였죠." 이 일화는 보위 일

대기에 신화처럼 추가되어 둘의 부자연스러운 만남을 설명해주곤 했다. 데이비드는 완전 새것이었던 〈Andy Warhol〉이 들어 있던 음반을 자신의 영웅에게 들려주었는데, 워홀은 방을 떠나 버렸다. "앤디는 정말 이 곡을 혐오했어요." 보위는 1997년 이렇게 회상했다. "당황스러운 나머지 움츠러들 정도였죠. 워홀이 내가 노래로 자신을 무시했다고 생각했을지도 모르겠다는 생각이 들었어요. 정말 그러려고 쓴 곡이 아니었는데 말이죠. 그건 역설적인 오마주였거든요. 하지만 워홀은 아주 불쾌하게 받아들였죠. 내 신발만 좋아했죠. 그날 나는 마크 볼란이 준 구두를 신고 있었거든요. 빛나는 카나리아색에 앞코가 둥근 세미 웨지 힐이었죠. 아마 자신이 구두 디자인을 해봤기 때문에 좋아하는 것 같았어요. 그래서 우린 구두에 대해 이야기를 나눴죠." 그날 워홀은 자신의 폴라로이드 카메라로 데이비드의 구두를 여러 장 찍고는 보위가 안무가인 린지 켐프의 마임 대표작을 연기하는 장면을 영상에 담았다고 전해진다(이 영상은 2001년 테이트모던 갤러리에서 열린 워홀 회고전에서 상영되었다. 관람객들은 긴 머리를 한 데이비드가 자신의 내면에서 뭔가를 꺼내는 듯한 연기를 볼 수 있었다. '유리 상자에 갇힌 듯한' 댄스 동작은 나중에 지기 콘서트에서 〈The Width Of A Circle〉을 부르며 재현된다). 그날 신발에 관해 자세히 토론한 후, 워홀은 이렇게 말하며 인터뷰를 갈무리했다. "잘 가요, 데이비드. 정말 멋진 구두를 신었군요." 보위는 그날의 미팅이 "매혹적"이었다고 말했다. 워홀이 "아무 말도, 정말 아무 말도 하지 않았기 때문이다."

훗날 둘은 수많은 행사장에서 함께 목격되었다. 비록 데이비드가 1999년 "우리는 특별히 잘 지냈던 적이 없었다"고 밝혔음에도 불구하고, 워홀은 1972년 9월 카네기 홀에서 열린 보위의 혁신적인 미국 공연에 참석했고, 1980년 연극 「엘리펀트 맨」의 브로드웨이 오프닝에도 자리했다. 나중에 그는 이렇게 말하기도 했다. "데이비드는 항상 그 누구도 꿈꾸지 않았던 조합을 시도해왔죠." 워홀이 죽고 8년이 지난 1995년, 보위는 둘 사이의 이상할 정도로 어색한 관계를 논리적 극단처럼 받아들이게 된다. 그가 줄리안 슈나벨의 영화 「바스키아」에서 워홀을 연기했을 때였다.

다나 길레스피가 연기한 BBC 라디오 버전과 별개로, 데이비드는 그 다음에 열린 1971년 9월 21일과 1972년 5월 23일 두 차례의 BBC 세션에서 〈Andy Warhol〉을 녹음했다. 전자는 《BBC Sessions 1969-1972》 샘플러에 실렸고, 후자는 《Bowie At The Beeb》에 수록되어 있다. 1972년 공개된 오리지널 앨범 버전은 싱글 〈Changes〉의 B면 곡으로 발매됐다. 미국과 다른 몇몇 지역에서, 이 싱글은 스튜디오 재담이 편집된 채로 공개되었다. 하지만 또 다른 BBC 버전이 1997년 개국 특집으로 방송된 《ChangesNowBowie》 수록을 목적으로 녹음되었는데, 이번에는 플라멩코 스타일의 어쿠스틱 기타가 추가됐다.

〈Andy Warhol〉은 〈Space Oddity〉나 〈My Death〉와 함께 어쿠스틱 시퀀스의 일부로서 1972년 라이브에서 주기적으로 연주되는 레퍼토리가 되었다. 이후 이 곡은 콘서트 레퍼토리에서 빠졌고 'Outside' 투어와 '1996 Festival' 투어가 되어서야 재등장했는데 이때는 활력이 넘치는 일렉트릭 버전으로 변형되었다. 정신이 나갈 듯한 보위의 댄스 루틴은 가식적이라기보단 스스로 의식할 수 있을 만큼 전위적이고 경탄스럽다. 사실 노래 자체도 그러하지만.

1970년대 닉 케이브는 자신의 팀 보이스 넥스트 도어와 함께 이 곡을 정기적으로 연주했다. 사실 또 다른 유명한 커버는 1993년 MTV 「Unplugged」에서 스톤 템플 파일럿츠가 연주한 버전이다. 이밖에 〈Andy Warhol〉에 손댔던 아티스트로는 제너레이션 엑스, 존 프루시안테, 베어네이키드 레이디스, 키드 어드리프트 등이 있다. 또한 자신들을 "울부짖는 페어팩스 경(Screaming Lord Fairfax)"이라 칭하는 오레건대학의 학생들이 부른 유쾌하고 우스꽝스러운 버전도 존재한다. 그들은 형이상학적 작품을 썼던 17세기 시인 앤드루 마블의 시를 개사해 2006년 유튜브에 올려두었다(〈Andy Warhol〉을 완전히 따라한 인트로에서 "마블"이라는 이름이 언급된다). 전(前) 에스 클럽 세븐의 싱어 레이첼 스티븐스는 〈Andy Warhol〉의 기타 리프를 보위의 앨범 타이틀을 재미있게 바꾼 Top10 앨범 《Funky Dory》에 사용했다. 싱글로 발표된 〈Funky Dory〉는 2003년 12월 영국 싱글 차트 26위에 올랐다. 보위 자신은 〈Andy Warhol〉의 곡조를 베꼈을 뿐만 아니라, 가사까지 그대로 옮겨놓은 수준의 이 곡을 "아주 좋다"고 생각했다.

ANDY'S CHEST (루 리드)
루 리드의 《Transformer》에서 보위가 공동 프로듀서를 맡았던 〈Andy's Chest〉는 초현실주의적인 보석이다.

리드가 1968년 앤디의 삶을 앗아갈 뻔했던 발레리 솔라나스(앤디 워홀을 저격했던 여성)로부터 영감을 받아 쓴 이 곡은 오래된 벨벳 언더그라운드의 곡을 통해 부활했다. 원래 벨벳 언더그라운드는 이 곡을 1969년 녹음했다. 하지만 1972년 《Transformer》에 담긴 최종 버전은 그보다 더 경쾌하게, 더 어쿠스틱 느낌이 나도록 편곡되었다. 보위 특유의 백킹 보컬은 아마 '틀니를 낀 오셀롯dentured ocelot'이라는 가사 부분에만 담겼을 것이다.

ANGEL, ANGEL, GRUBBY FACE

〈The Reverend Raymond Brown〉처럼, 보위가 1968년 작곡한 이 곡은 원래 데람 레코즈에서 나올 두 번째 앨범에 수록될 예정이었다. 멜로디는 〈Conversation Piece〉의 사색적인 분위기에서 벗어나 있고, 가사는 키친싱크 드라마의 축약판인 이 곡은 명백히 앨런 실리토나 키스 워터하우스 같은 작가들의 작품으로부터 영향 받았다. 노랫말엔 어느 블루칼라 도시 노동자 커플이 일요일 오후 교외의 나무 아래에서 행복을 움켜잡는 모습이 그려진다: '공장 부지로부터 13마일 떨어진 곳, 기차는 곧 출발해 / 천사여, 지저분한 얼굴의 천사여, 난 너를 사랑해, 넌 나를 사랑하니? / 일요일의 떡갈나무여, 노래 하나 불러 주렴 / 도시의 자갈길이 너의 품으로 사라지네 / 월요일 아침, 버스와 매연 작업장, 계산대, 무질서, 상품 교환권It's thirteen miles to Factory Street, the train is going soon / Angel, angel, grubby face, I love you, do you love me? / Sunday oaktree, sing me a song / The cobbles of town are lost in your branches / Monday morning, buses and smoke, workshop and counter, disorder and vouchers'. 보위가 녹음한 데모는 1993년 〈London Bye Ta-Ta〉와 각각 한 면을 이룬 채 크리스티 경매장에 매물로 나왔는데, 이는 이 곡이 1968년 3월에 녹음되었음을 암시하는 것이다. 〈Angel, Angel, Grubby Face〉는 이 시기 높은 성취를 보여준 보위의 솔로 데모이다. 오버더빙 없는 숨소리 섞인 구슬픈 보컬과 멋진 어쿠스틱 기타가 함께한 심플한 트랙이다.

ANYWAY, ANYHOW, ANYWHERE (피트 타운센드/로저 달트리)

• 앨범: 《Pin》

보위가 1965년 더 후의 두 번째 히트곡이자 영국 차트 10위를 달성한 곡을 커버한 버전은 〈I Can't Explain〉의 커버보다 훨씬 멋지다. 《Pin Ups》에 수록하기 위해 녹음된 〈Anyway, Anyhow, Anywhere〉는 당시 급증하고 있던 보위의 소울에 대한 관심사를 반영하는 모종의 시험 주행이었다(그의 시험 주행은 곧 《Diamond Dogs》와 《Young Americans》에 이르러 더 광범위한 영향력을 발휘하게 된다). 앤슬리 던바는 굉장한 드럼 연주로 기여했다.

1996년 10월 19일 브리지스쿨 자선공연에서, 보위는 이른 저녁 자신보다 먼저 연주했던 더 후의 피트 타운센드에게 애정을 가득 담아 이 곡의 전주를 헌정했다.

APRIL IN PARIS (버논 듀크/입 하부르크)

틴 머신의 'It's My Life' 투어 기간 동안, 데이비드는 간혹 재즈 스탠더드로부터 몇 소절을 따와 〈Heaven's In Here〉에 덧붙이곤 했다. 이 투어 동안 그는 이만에게 할 결혼 프로포즈 노래로 〈October In Paris〉를 적절히 손보고 있었는데, 바로 그다음 달 브릭스턴 아카데미에서 그 가사는 분명히 그보다 덜 시적인 '브릭스턴의 11월November in Brixton'로 바뀐다.

APRIL'S TOOTH OF GOLD

1968년 초반 녹음된 잘 알려지지 않은 데모다. 통통 튀는 기타 리프는 〈Baby Loves That Way〉를 연상시키지만 〈Karma Man〉이나 〈Silly Boy Blue〉와 더 많은 공통점을 갖는 초월적인 주제는 사이키델릭풍 비틀스의 영향권에 놓인 히피를 흉내 낸 스타일의 가사로 핵심을 끌고 간다: '파란 머리의 아이를 봐, 저 소년들이 말하는 아이를. 나는 그녀의 정신에 흐르는 샘의 향기를 맡네 / 내 친구들은 빨강과 초록. 너희가 내 말을 알아듣지 못할 걸 알기에 슬퍼 / 예쁜 풍선을 든 저 남자를 봐, 4월의 금니에 현혹되었네See the child with hair of blue, the one the boys are talking to, I can smell the spring in her mind / Friends of mine are red and green, I see you don't know what I mean and I'm sad / Look at the man with the pretty balloons, be dazzled by April's tooth of gold'. 불길한 뉘앙스를 띤 채 엉뚱하게 병치된 제목은 사이키델릭이 유행하던 시대의 분위기를 강하게 상기시킨다. 그리고 사운드는 보위가 〈A Whiter Shade Of Pale〉, 〈Lucy In The Sky

With Diamonds〉, 혹은 〈Ogdens' Nut Gone Flake〉 같은 프레이즈를 만들고 싶어 했으리라는 의혹을 갖게 만든다.

〈Mother Grey〉, 〈Ching-a-Ling〉과 함께, 이 곡은 저작권 논란에 휩싸였다. 1973년 5월 에식스 뮤직 인터내셔널은 1967년의 합의로 이 세 곡에 대한 소유권이 그들에게 있으며 보위와 크리설리스 레코즈과의 계약은 '계약 위반'임을 주장했다.

ARE YOU COMING? ARE YOU COMING?

1974년 1월, 잡지 『NME』는 훗날 《Diamond Dogs》 세션 동안 올림픽 스튜디오에서 녹음된 신곡의 제목을 보도했다. 나중에 〈Are You Coming? Are You Coming?〉은 몇몇 제목으로 불렸다. 그중엔 'Wilderness'도 있었고, 이상하지만 조니 캐시의 컨트리 클래식 〈The Ballad Of Ira Hayes〉의 커버도 있었다. 모두 수집가들이 보위가 1973년 의도했던 《1984》의 1973년 스테이지 버전에 붙인 제목들이다. 하지만 이 두 곡이 녹음되었다는 확증은 없다. 출처도 여전히 미심쩍다.

ARNOLD LAYNE (시드 바렛)
• 싱글 A면: 2006년 12월 [19위] • 라이브 비디오: 「Remember That Night」(David Gilmour)

2006년 5월 29일, 보위는 로열 앨버트 홀에서 열린 데이비드 길모어의 무대에 합류해 앙코르로 〈Arnold Layne〉을 불렀다. 핑크 플로이드의 데뷔 싱글이자 복장 도착자 도둑에 대한 사이키델릭 소품인 이 곡은 라디오 방송이 금지되었음에도 1967년 차트 20위에 올랐다. 보위는 〈Arnold Layne〉을 항상 가장 좋아하는 곡으로 꼽았는데, 심지어 그는 오래가지 못한 자신의 밴드 이름을 이 곡에서 영감을 얻어 '아놀드 콘스(Arnold Corns)'라고 짓기도 했다. 앨버트 홀 레코딩은 2006년 박싱 데이(크리스마스 다음 날인 12월 26일)에 싱글로 공개되었고, 곡은 영국 차트 19위로 진입했다. 데이비드 말렛 감독이 촬영한 영상은 싱글 홍보를 위해 널리 사용되었으며, 후에 데이비드 길모어의 라이브 DVD 「Remember That Night」에 수록되었다.

AROUND AND AROUND (척 베리) : 'ROUND AND ROUND'
참고

ART DECADE
• 앨범: 《Low》 • 라이브 앨범: 《Stage》 • 싱글 B면: 1978년 11월 [54위]

《Low》를 "특정한 장소에 대한 자신의 반응"이라고 설명하며, 보위는 1977년 〈Art Decade〉가 서베를린에 대한 곡이라고 말했다. "서베를린은 세상과 예술, 문화로부터 단절된 도시, 부활의 희망도 없이 죽어가는 곳이다". 그러므로 보위의 서베를린에 대한 인식은 '부패한 예술(art decayed)'에 대한 말장난임이 틀림없다. 한자 스튜디오의 엔지니어 에두아르트 마이어의 아름다운 첼로 연주가 간간이 잊히지 않는 순간을 선사한다. 이 곡은 크라프트베르크의 1975년 곡 〈Radioland〉처럼 무시무시하리만큼 공허한 퍼커션을 담은 인스트루멘털 트랙이다. 첼로 파트를 작곡한 토니 비스콘티는 원래 자신이 직접 악기를 연주하려고 했지만, 마이어가 실제 첼리스트인 게 알려지자 양보했다. 〈Art Decade〉는 1978년 투어 내내 연주되었고(《Stage》에 실린 버전은 EP 《Breaking Glass》를 통해 발매되었던 것이다), 많은 시간이 흐른 뒤 'Heathen' 투어 때 다시 등장했다.

AS THE WORLD FALLS DOWN
• 사운드트랙: 《Labyrinth》 • 보너스 트랙: 《Tonight》 • 비디오: 「Collection」, 「Best Of Bowie」

이 힘들이지 않은 듯한 사랑스러운 러브 발라드는 꿈 같은 시퀀스를 동반한 《Labyrinth》의 맥락에서 아름답게 작동한다. 처음부터 끝까지 화려하게 무장한 이 뮤직비디오에서 신데렐라를 닮은 제니퍼 코넬리는 퇴폐적인 가면무도회장에서 찬미하는 군중 사이를 휘젓는데, 그 광경은 애덤 앤드 디 앤츠의 〈Prince Charming〉 비디오를 무색하게 만든다. 하지만 맥락을 벗어나 생각하면 이 곡은 크리스 디 버그와 같은 더 달달한 로맨스물로 선회한다. 사실 1년 전 발표한 크리스의 〈The Lady In Red〉가 거둔 대성공을 감안하면, 이 곡이 1986년에 싱글로 나올 예정이었던 건 놀랄 일이 아니었다. 3분 36초로 편집된 뮤직비디오는 스티브 배런이 촬영했는데, 그는 영화 「라비린스」의 흑백영상을 따서 연결하고 버려진 사무실에서 보위가 한 소녀를 유혹한다는 내용의 스토리라인을 그려냈다(배런이 전에 작업했던 아하의 〈Take On Me〉 초기 프로모를 연상하게 하는 면도 있다). 그러나 이 싱글은 마지막 순간 보류되었다. 어쩌면 이 곡은 빅 히트곡이 될 수 있었을 수도 있다. 하지만 보

위는 발매가 임박한 《Never Let Me Down》의 하드한 사운드를 준비하는 데만 몰입했던 것 같다.

사소한 것에 집착하는 마니아들은 가수 로빈 벡이 백킹 보컬로 피처링한 사실에 주목할 것이다. 그녀는 2년 후 코카콜라 광고와 세계적으로 차트 상위권에 오른 〈First Time〉으로 더 유명해지게 된다. 〈As The World Falls Down〉은 당황스럽게도 1995년 재발매된 앨범 《Tonight》에 추가되었고, 예전에 공개된 뮤직비디오는 「The Video Collection」, 「Best Of Bowie」에 수록되었다. 데이비드 보위가 〈As The World Falls Down〉에 애정을 갖고 있다는 징표는 그의 아내가 2001년에 쓴 자서전 『I Am Iman』 초판의 부록이었던 CD의 다섯 트랙 중 이 곡이 포함되었다는 사실로도 알 수 있다. 그룹 걸 인 어 코마가 더 좋게 커버한 버전은 2010년 앨범 《Adventures In Coverland》에 실렸다. 이 곡은 같은 해 로버트 로드리게즈가 감독한 뮤직비디오와 함께 싱글로 발매되었다.

ASHES TO ASHES

• 싱글 A면: 1980년 8월 [1위] • 앨범: 《Scary》 • 라이브 앨범: 《Beeb》, 《A Reality Tour》 • 비디오: 「Collection」, 「Best Of Bowie」 • 라이브 비디오: 「Moonlight」, 「A Reality Tour」

이 곡은 보위가 만든 가장 위대한 트랙 중 하나이다. 풍성한 입체감을 주는 신시사이저 사운드, 스카 백비트, 펑키(funky)한 기타는 1970년대 후반 보위의 모든 실험들을 하나의 클래식 팝으로 통합하고 있다. 데이비드 말렛의 탁월한 홍보 영상은 록을 재정립했고, 뉴 로맨틱 무브먼트에 시동을 걸었다. "이 곡은 틀림없이 내가 썼던 대단히 훌륭한 곡들 중 하나예요." 1999년 보위는 심사숙고 끝에 이렇게 결론지었다. 이 모든 것은 〈Space Oddity〉의 속편이었다.

'톰 소령'이 떠난 지 11년 후, '지상 통제팀'은 감각이 느껴지지 않는, 불안정한 고립 상태의 우주로부터 메시지를 받는다. 그 메시지는 습관적 마약 사용과 흘러간 커리어가 주는 중압감에 맞서려는 보위의 지속적인 투쟁에 대한 수수께끼 같은 언급으로 가득했다. 1980년 『NME』와 가진 인터뷰에서, 데이비드는 이 곡을 이렇게 설명했다. "유년시절에 바치는 송시이자, 뭐랄까, 동요에 나오는 가락으로 가사를 썼죠. … 우주인이 약쟁이가 된다는 거예요!" 그는 노래 가사를 인용했다: '좋은 일 따위 한 적 없어, 나쁜 일도 한 적 없어, 즉흥적으

로 뭔가를 하지도 않았어I've never done good things, I've never done bad things, I never did anything out of the blue'. 이 가사는 '자신에 대한 지속적 결핍감의 확인'으로 해석된다. 이 곡이 남긴 유산을 확장할 의도로 그는 이렇게 말했다. "톰 소령에 대한 곡을 썼을 때, 나는 매우 실용적이면서도 아집으로 가득한 청년이었죠. 위대한 아메리칸 드림에 대해 잘 알고 있다고 생각했어요. 모든 것이 시작되고 또 끝나버리는 곳 말이에요. 여기서 우리는 이 남자를 우주로 몰아붙이는 미국의 어마어마한 과학기술 노하우를 포착하게 되죠. 하지만 정작 그는 우주에 도착해서도 자신이 왜 그곳에 있는지 잘 모르고 있어요. 내가 톰 소령과 결별하게 된 지점이 그거예요. 이제야 우리는 깨닫게 되죠. 톰 소령이 우주로 간 절차가 실은 타락에서 비롯된 것임을 알았다는 걸요. 그는 자신이 출발했던 이 자궁과도 같은 둥근 지구로 귀환하길 희망합니다." 어디선가 보위는 《Scary Monsters》를 탐사하며 알아낸 '서사의 종결'을 강조하며, 이 곡을 다음과 같이 묘사했다. "오래전에 끝났어야 할 이야기죠. 뭔가의 종말이라는 거요." 그리고 최근에는 이렇게 말했다. "나는 1970년대를 홀로 마무리하고 있었어요. 이건 그에 대한 적절한 묘비명처럼 보였죠. 우리는 톰 소령을 잃었고, 그는 어딘가로 가버렸어요. 이제 우리는 그를 내버려둘 거예요."

《Scary Monsters》가 자신의 '과거'를 수용하려는 시도("사람은 자신이 왜 그런 일을 겪게 되었는지 이해해야만 해요.")였다는 보위의 선언을 고려하면 〈Ashes To Ashes〉를 보위 자신을 '그곳으로 떠밀고', '타락시킨' 1970년대 중반의 흐름에 대한 자전적인 메모로 읽는 건 꽤 설득력 있는 작업이다. 곡에 명백한 약물 언급이 있기 때문만은 아니다. 보위는 라디오 검열을 몰래 통과한 사실을 유쾌하게 시인했다. 밑바닥까지 추락한 '톰 소령'은 1975년 '펑키(funky)'한 음악을 만들었던 '친구(보위)'와 유사하다. 그가 미국 땅에서 '약쟁이'가 된 순간—'저 하늘 높은 곳에서 약에 취해strung out in heaven's high'-, 「지구에 떨어진 사나이」에서 저 밑바닥으로 떨어지기 직전—'돈도 없고, 머리도 없어 I ain't got no money and I ain't got no hair'-, 창의력 재생과 정신의 회복을 위해 유럽으로 이주하기 전—'사상 최악의 순간hitting an all-time Low'- 말이다. 하지만 그는 여전히 추락한 희생자의 냉혹한 감정, 피해망상적 고립감을 열렬히 걷어내고 싶어 한다—'얼음을 깨부

술 도끼를 위해, 지금 당장 내려가고 싶어Want an axe to break the ice, I wanna come down right now'-. 〈Space Oddity〉가 마약에 취한 채 외로이 우주여행을 하는 유명 인사의 은유였다면, 〈Ashes To Ashes〉는 치러야 할 대가를 의미한다.

선율적으로 볼 때 이 곡은 오래전 보위에게 영향력을 행사한 대니 케이의 곡 〈Inchworm〉에게 빚지고 있다. 바로 1952년 뮤지컬 「한스 크리스티안 안데르센」에 담긴 곡이다. "그게 나왔을 때 나는 일고여덟 살이었을 거예요." 2003년 데이비드는 (아주 정확한 건 아니었지만) 이렇게 회고했다. "곡의 코드는 내가 처음 기타를 배울 때 썼던 것들이었어요. 놀랄 만한 코드였죠. 아주 멜랑콜리했고요. 〈Ashes To Ashes〉는 그로부터 영향받은 곡이에요. 아이 같은 스토리 진행을 가졌다는 점에서 천진난만했고 멜랑콜리했죠."

도입부를 지배하는 불안한 월리처 효과음은 이븐타이드 인스턴트 플랜저(Eventide Instant Flanger)라는 우스꽝스러운 이름을 가진 장치를 그랜드 피아노에 연결해 만들어낸 것이다. "우리는 월리처 오르간을 쓰고 싶었지만, 장비 임대 회사가 그걸 가져다줄 때까지 기다릴 수 없었죠." 토니 비스콘티는 이렇게 설명했다. "나는 평범한 피아노를 사용해 곡을 만들어보려고 최선을 다했어요. 하지만 이븐타이드가 최대한 떨리도록 했더니, 모두가 원했던 월리처 오르간 사운드가 나오는 게 아니겠어요?" 또 다른 혁명적인 사운드 효과는 세션 연주자 척 해머가 만들어냈다. 비스콘티는 이렇게 회상했다. "그는 우리가 전에 소문으로만 들었던 최초의 기타 신시사이저를 들고 스튜디오에 왔어요. 그는 기민하게 자신이 어떻게 음을 짚고, 앰프를 통해 어떻게 심포닉한 현악 사운드를 만들어낼 수 있는지를 보여주었죠." 비스콘티는 해머가 스튜디오 뒷계단에서 녹음할 수 있게 했다. 4층을 오르락내리락하는 동안 소리는 반향음을 갖게 되었다. "사운드는 장엄했어요. '좋은 일 따윈 한 적 없어, 나쁜 일도 한 적 없어I've never done good things, I've never done bad things' 그 부분에선 따스한 현악 합창을 들을 수 있죠." 한편 리듬 백비트는 퍼커셔니스트에게 두통을 안겨주었다. "나는 데니스 데이비스가 내 말에 개의치 않을 거라 확신해요." 보위는 몇 년 후 이렇게 말했다. "하지만 우리가 〈Ashes To Ashes〉를 연주했을 때, 비트는 올드 스카 스타일이었죠. 연주에 애를 먹었던 데니스는 비트를 거꾸로 치려

고 했어요. 세션을 하는 동안 별 성과가 없었죠. 그러던 어느 날 데니스가 사투를 벌이는 동안 나는 골판지 상자에 앉아서 드럼 패턴을 쳐보고 있었어요. 그날 집으로 돌아간 데이비스는 밤을 새워 트랙을 완성해냈죠."

뉴욕에서 열린 메인 세션에 뒤이어, 보컬과 더 많은 오버더빙이 런던 굿 얼스 스튜디오에 추가되었다. "런던에서 우린 앤디 클라크를 데려왔다. 「The Kenny Everett Show」에서 〈Space Oddity〉 드럼을 쳤던 앤디 덩컨이 세션 키보디스트로 소개해준 친구였다." 토니 비스콘티는 자서전에서 이렇게 설명했다. "그는 이 트랙의 말미에 심포닉한 사운드를 연주했다." 비스콘티 자신도 이 런던 세션 동안 추가 퍼커션을 연주하기도 했다.

RCA는 미국에서 12인치 홍보용 싱글을 공개하면서 〈Space Oddity〉와 〈Ashes To Ashes〉 사이에 연속성이 있음을 강조했는데, 하나의 트랙에서 다음 트랙으로 매끄럽게 이어지는 곡의 제목은 〈The Continuing Story Of Major Tom〉이었다. 영국에서는 편집된 싱글이 세 개의 다른 픽처 슬리브로 공개되었는데, 각각의 슬리브엔 네 종류의 다른 접착식 우표 시트 중 하나가 동봉되었다. 이것은 1970년대 후반 7인치 시장을 휩쓸었던 한정판 에디션 수집 열풍을 뒤늦게 RCA가 받아들이게 되었음을 보여준다. 사람들 사이에서 입소문을 탄 비디오가 판을 깔아준 탓에 차트 4위로 등장한 곡은 큰 히트곡이 되었고, 일주일 뒤에는 보위가 발표한 가장 빠른 판매고를 올린 싱글이 되며 아바의 〈The Winner Takes It All〉을 정상에서 끌어내리기도 했다. 이 곡은 보위의 두 번째 차트 1위곡이 되었다. 역설적이게도, 첫 번째 1위곡은 재발매된 〈Space Oddity〉였다.

뛰어난 비디오는 아마 보위의 영상 중 최고일 것이다. 당대 유행하던 페인트박스 기법을 도입해 하늘은 검정, 바다는 핑크로 채색한 이 비디오는 가장 멋지게 기억되는 그의 모습을 담고 있다. 슬픈 표정을 한 광대가 외롭게 해변을 배회한다. 불도저가 뒤를 쫓고 나이든 어머니는 잔소리를 늘어놓는다. 이 이미지들은 보위의 커리어에 늘 따라다니던 것들로 1960년대 후반부 흰색 분을 바르고 다니던 시기(린지 켐프의 팬터마임 「Pierrot In Turquoise(청록색 옷을 입은 피에로)」에 등장하는 데이비드의 사진과 놀랄 만큼 비슷하다)를, 〈Cygnet Committee〉에 등장하는 '황량한 거리 사이로 움직이는 러브 머신'을, 《Space Oddity》의 오리지

널 슬리브 아트워크를, 1971년 자신이 말한 "록은 광대이자 피에로의 매개체이다"라는 평가를, 훗날 그가 록에 대해 가한 "이 빠진 할멈"이라는 비난을, 늘 산업의 아찔한 서커스의 중심에서 고리를 통과해야 했던 자신의 곤혹스러운 모습을 연상시킨다. 보위는 비디오에서 광대, 정신병동 환자, 우주인이라는 세 캐릭터를 불안한 꿈속 장면처럼 병치해 놓는데 이는 그의 초기부터 작품의 중요 요소였다. 동시에 〈Ashes To Ashes〉가 보위의 과거 전반에 대한 푸닥거리임을 다시 점화하는 것이기도 했다.

곡을 마무리하는 후렴구, '어머니께서 말씀하시길 어서 끝내라고 하셨지 / 톰 소령과 어울리지 않는 게 좋겠다며My Mama said, to get things done / You'd better not mess with Major Tom'는 데이비드 보위의 또 다른 암울한 동요이자 전통적인 스키핑 게임(노래를 부르며 줄넘기를 통과하는 놀이)의 가사를 개사한 것이다. 앤서니 뉴리는 이를 1961년 쇼 「Stop The World-I Want To Get Off」에서 '어머니께서는 숲속 집시들과 놀면 안 된다고 말씀하셨어My mother said, I never should / Play with the gypsies in the wood'로 가사를 바꿔 불렀다. 〈Ashes〉의 비디오를 보면, '나는 바다로 갔어. 탈 수 있는 배가 없었지'라는 시가 주목할 가치가 있음을 알게 된다. 시는 이렇게 끝난다. '샐리는 내 엄마에게 내가 돌아와선 안 된다고 말하네'. 비디오와 어울리지 않는 카디건 차림의 어머니(몇몇 사람들이 믿고 있는 것처럼 보위의 친모는 아니다)는 『NME』에 실린 페기 존스의 유명한 인터뷰("엄마의 고통-데이비드는 결코 나를 보러 온 적이 없어요!")로 인해 대중 앞에 폭로된 가족 갈등에 대한 당혹스러운 반응이라고 해석되어 왔다. 데이비드가 어머니와 관계를 회복했다는 기사가 실리고 한참이 지나서야 그는 이렇게 말했다. "나이를 먹게 되면서 옛날 부모 자식 간 관계의 중압감을 더 이해할 수 있게 되었다고 생각해요. 책임감을 공유하게 되었다고 할까요. 조금 더 성숙해졌다는 증거이기도 하고요." 아무래도 좋다. 보위의 작품은 늘 부모의 권력과 교외의 가정으로부터 벗어나려는 판타지에 집착해 왔으니까.

"너무 심각해 보이는 표정이었지만, 어쨌든 한바탕 소동을 일으켰죠!" 훗날 보위는 〈Ashes To Ashes〉의 비디오를 회고했다. 1980년 5월 비치 헤드와 헤이스팅스에서 25,000파운드를 들여 촬영한 이 영상은 당시까지만 해도 가장 많은 돈이 투입된 팝 비디오였다. 보위는 스스로 홍보 영상에 담길 스토리를 스케치하면서, 숏 단위로 그림을 그리고 편집 과정을 기록해 두었다. "나는 그림을 데이비드 말렛에게 가져가면서 이렇게 말했어요. '이봐, 여기서는 이걸 시도하고 싶어. 몇몇 이미지들은 폭력적일 거야.' 인물들을 따라 밭을 가는 장면은 아주 으스스한 폭력의 징후에 대한 이미지예요. 그 장면은 서로 다른 네 캐릭터를 매우 종교적으로 잡았죠. 그 안엔 깊게 뿌리박힌 전조 같은 게 있어요." 이국적인 복장을 입은 한 사람은 전도유망한 뉴 로맨틱 무브먼트의 아이콘 스티브 스트레인지로 그는 곧 자신의 그룹 비세이지로 차트에서 성공을 거두게 된다. 1981년 그들의 히트곡 〈Fade To Grey〉 비디오에 나온 그의 의상과 메이크업은 보위가 연기했던 피에로의 복사판이었다. 하지만 그런 일에도 불구하고, 보위와 스티브는 서로 영감을 주고받는 사이를 유지했다. 데이비드는 블리츠 나이트클럽을 방문한 후 스트레인지와 다른 엑스트라들을 고용했는데, 보위를 숭배하던 친구들이 모여든 블리츠는 재빠르게 뉴 로맨틱 신의 본거지로 부상했다. 한편 실망하며 〈Ashes To Ashes〉 비디오를 회피했던 사람 중엔 블리츠의 단골 메릴린과 오랜 보위 팬 조지 오도드도 있었다. "내 로브 자락이 불도저에 끼었거든요." 훗날 스티브 스트레인지는 전기 작가 마크 스피츠에게 말했다. "팔을 내리고 있던 장면에서도 계속 그렇게 움직여야 했던 이유죠. 불도저에 깔려 으깨질 수는 없잖아요. 보위는 내 동작을 좋아했고 나중에 써먹었어요." 아니나 다를까, 다음 몇 년 동안 팔을 위로 들었다가 땅으로 내리는 제스처는 보위가 중요하게 사용한 무대 동작이 되었다. 이를테면 〈Fashion〉, 〈Loving The Alien〉, 〈Dancing In The Street〉 비디오에 나오는 움직임 말이다.

이탈리아 피에로 의상은 나타샤 코닐로프가 디자인했다. 「Pierrot In Turquoise」 이후 간혹 보위와 함께 일했던 그가 의상 디자이너로 가장 최근에 함께 작업한 것은 'Stage' 투어 때였다. 보위를 정신병원에 갇힌 존재로, 기괴하게도 폭발하는 부엌 속 우주인으로 묘사한 장면은 1년 전 「The "Will Kenny Everett Make It To 1980?" Show」에서 말렛이 공들여 촬영한 〈Space Oddity〉 공연 연출을 발전시킨 형태였다. 데이비드가 구명줄로 자신의 배에 연결된 우주복을 입은 장면은 1년 전 만들어진 스위스 출신 미술가 H. R. 기거의 유명

한 작품 〈Alien(에일리언)〉 디자인에서 '의도적으로' 파생된 것이었다고 그는 설명했다. "그건 지구인들이 발견한 '미래적 군체'에 대한 전형적인 1980년대식 이상이었죠." 데이비드는 이렇게 말했다. "특정 장면에서 지구인 몸속에서 뭔가 튀어나오게 되고 그와 연결된 생명체를 형성하는 것 말이죠. 그 아이디어는 기거가 강력하게 영향을 줬다는 증거였죠. 생명체가 최첨단 기술과 만난다는 이미지요." 그는 뮤직비디오 전반을 설명했다. "미래에 대한 노스탤지어를 느낄 수 있었어요. 항상 파고들던 분야였으니까요. 그건 내 모든 작업에 영향을 미쳤지만, 나는 그 아이디어와 최대한 거리를 두려고 했어요. … 미래를 예견했다는 아이디어, 인류가 이미 그걸 경험했다는 아이디어는 앞으로도 계속 가져가야 할 아이디어였으니까요."

〈Ashes To Ashes〉는 1980년대 초반 록 비디오를 정의하게 될 영상이었다. 비디오에 사용된 기술 및 효과는 애덤 앤트, 듀란 듀란, 큐어 같은 아티스트들이 만든 수많은 초창기 홍보 영상에 모방되었다. 1990년 중반, 첨단 홍보 영상 제작의 선두에 서 있던 펫 숍 보이스의 닐 테넌트는 〈Ashes To Ashes〉를 "놀라운 비디오"라고 묘사했다. 영상엔 고통받는 피에로로 분장한 보위가 허리께까지 오는 물에서 허우적거리는 장면이 있는데, 이 장면은 BBC의 인기 코미디 프로그램 「Not The Nine O'Clock News」의 악명 높은 곡 〈Nice Video, Shame About The Song〉에서 풍자되었고, 후에 피터 가브리엘이 〈Shock The Monkey〉에 차용하기도 했다. 신스팝 그룹 이레이저의 1991년 싱글 〈Chorus〉의 뮤직비디오는 헤이스팅스 절벽 아래 해변에서 듀오가 뛰어다니는 장면에서 보위의 곡과 유사한 페인트박스 이펙트를 화려하게 구사했다. 마릴린 맨슨의 1998년 싱글 〈The Dope Show〉는 보위의 수많은 영상으로부터 영감을 얻은 결과물이었지만 가장 큰 영향을 준 건 〈Ashes To Ashes〉였다. 틀림없이 그는 이 곡의 팬이었다. 맨슨은 또한 이 곡의 후렴구 '난 죽어가고 있어, 너도 그렇길 바라I'm dying, hope you're dying too'를 1997년 〈Apple Of Sodom〉에 집어넣기도 했다. 이 곡의 영향력을 드러내는 건 이뿐만이 아니었다. 랜드스케이프는 1981년도 히트곡 〈Einstein A Go-Go〉에서 '조심하는 게 좋겠어, 앨버트(아인슈타인)가 말하길 질량과 에너지는 등가관계래you better watch out, you better beware, Albert said that E=MC squared'라는 후렴을

부르며 뻔뻔하게도 '내 어머니가 말씀하시길My mama said'이라는 대목을 베꼈다. 한편 그룹 킨의 2008년 노래 〈Better Than This〉는 보위 오리지널 곡의 리듬 트랙과 신시사이저 사운드를 흉내 낸 곡이다.

1992년 뉴웨이브 그룹 티어스 포 피어스는 자선 앨범 《Ruby Trax》에서 〈Ashes To Ashes〉를 원곡 그대로 커버했는데, 이 버전은 나중에 《David Bowie Songbook》에 수록되었다. 이 곡을 라이브나 스튜디오에서 커버한 다른 아티스트들로는 우베 슈미트, 노던 킹스, 더 신스, 마이크 플라워스 팝스, 존 웨슬리 하딩이 있다. 2000년 차트 3위에 오른 사만다 뭄바의 〈Body Ⅱ Body〉는 보위의 오리지널을 두루 샘플링했다. 2007년 〈Ashes To Ashes〉는 패럴리 브러더스(미국의 영화 제작자인 피터 패럴리와 바비 패럴리 형제)의 코미디 영화 「하트브레이크 키드」 사운드트랙에 들어갔다. 또한 이듬해에는 BBC에서 인기리에 방영된 시간여행 범죄 드라마 「라이프 온 마스」(예상했던 대로 사운드트랙에는 〈Life On Mars?〉가 담겼다)의 속편 제목으로 사용되었다. 2008년 줄리안 흐루자가 공식 라이선스를 통해 리믹스한 12인치 싱글이 EP 《Super Sound》에 담겼다.

토니 비스콘티에 따르면 〈Ashes To Ashes〉는 원래 'People Are Turning To Gold'라는 제목이었다고 한다. 토니는 2000년 10월 채널 4의 다큐멘터리 「Top Ten: 1980」에 출연해 보위가 백킹 트랙에 맞춰 '라라'라고 노래하는 초기 데모를 최초로 공개했다. 추가 벌스 부분과 긴 인스트루멘털 구간을 내세운 13분짜리 버전이 레이블 창고에 쌓여 있다는 소문도 끈질기게 돌았다(단, 유사한 벌스를 조립해 붙인 12분짜리 부틀렉 버전은 틀림없이 가짜다). 1980년 데이비드 보위는 9월 3일 그해 딱 한 번, NBC의 조니 카슨이 진행하는 「The Tonight Show」에서 이 곡을 불렀다. 특별히 도전적으로 연주된 〈Ashes To Ashes〉는 'Serious Moonlight', 'Sound+Vision', '1999-2000', 'Heathen', 'A Reality Tour' 투어에서 성공적으로 변화한 모습을 보였다. 2000년 6월 27일, BBC 라디오에서 녹음한 탁월한 라이브 버전은 《Bowie At The Beeb》의 보너스 디스크에 포함되었다. 2003년 11월 더블린에서 또 다른 버전이 녹음되었는데, 《A Reality Tour》에서 들어볼 수 있다.

ATOMICA

• 보너스 트랙: 《Next Extra》

평행 우주 어딘가에, 분노가 덜한 《The Next Day》의 수록곡 〈Atomica〉가 있다. "쇼를 시작하자!"라고 외치는 《Next Extra》의 오프닝 트랙 말이다. 한편 현실 세계에서, 이 곡은 중요 세션 당시 첫 부분만 녹음한 채 마무리되지 못하고 남아 있었다. 그러다가 2011년 5월 2일 세션 첫날, 트랙 작업이 이뤄졌다. "〈Atomica〉 같은 몇몇 곡들엔 추가 작업이 필요했고 나중에 발매하기 위해 일부러 미뤄뒀죠." 토니 비스콘티는 이렇게 설명했다. 그는 이 곡이 제때 완성되었다면 《The Next Day》의 하이라이트가 될 수 있었다는 견해를 갖고 있었다. 얼 슬릭의 기타 파트는 2012년 7월 추가되었고, 보위는 2013년 8월 26일 리드 보컬을 녹음했다. 보컬 녹음 시점은 《The Next Day》가 발매된 지 거의 6개월이 지난 뒤였다. "보위는 복잡한 벌스 부분 가사를 빠른 속도로 불렀어요." 비스콘티는 말했다. "게리 레너드와 데이비드 톤은 서로의 스타일을 격하게 혼합했어요. 게일 앤 도시가 베이스를 통통 튀게 연주했고, 재커리 알포드는 드럼을 난타했죠."

《The Next Day》 세션. 직접적이진 않았지만 《Lodger》의 환영이 고개를 든 건 이게 처음은 아니었다. 〈Atomica〉를 시작하고 끝맺는 순간에 출현하는, 빠른 리듬 기타만이 동반된 드럼 비트는 1988년 재차 녹음된 〈Look Back In Anger〉의 시작 마디와 거의 동일하다. 순식간에 지나가는 에코는 곡의 속도가 높아지면서 사라지고 강력한 기타와 포스트 글램 스타일의 베이스 그루브로 넘어간다. 보위가 노래하는 가장 중요한 가사에는 과시와 겸손의 뉘앙스가 동시에 있다: '나는 난도질하는 록스타 (…) 현대의 학자 / 내 노래가 지나치다고 생각되면 알려 주길I'm just a rock star stabbing away (…) A modern scholar / Just let me know if I sing too much'. 브리지에서 보위는 표정관리를 하며 위엄 있는 크루너 스타일로 노래한다: '나는 내 자신을 통제하지, 신처럼 말이야I hold myself like a god, like a god'. 그러고 난 후 곡은 어이없을 만큼 우스꽝스러운 코러스로 옮겨가는데, 이 지점은 곡을 듣는 사람에게 그 어떤 것도 심각하게 받아들일 필요가 없다는 사실을 확고히 한다.

AWAKEN 2 (데이비드 보위/리브스 가브렐스)
1999년 보위가 리브스 가브렐스와 함께 녹음한 인스트루멘털 트랙으로 '오미크론: 노마드 소울(Omikron:

The Nomad Soul)'이라는 컴퓨터 게임에서만 독점적으로 들을 수 있다.

AZTEC
《Lodger》 세션 중 작업한 미공개 트랙. 1978년 9월 스위스 몽트뢰에서 녹음했다.

BAAL'S HYMN (브레톨트 브레히트/도미닉 멀다우니)
• 싱글 A면: 1982년 2월 [29위] • 컴필레이션 앨범: 《S+V》 (2003) • 다운로드: 2007년 1월
EP 《Baal》의 오프닝 트랙은 브레톨트 브레히트의 〈Hymn Of Baal The Great〉와 그럭저럭 조응한다. 이 곡은 바알의 인생을 다룬 사소한 장면 중에서도 가장 단절된 것 같은 가사로 구성되어 있는데, 이는 브레히트의 냉정한 낭만과 비도덕적 철학에 대한 감정이 배제된 설명이다. 아치형으로 뻗은 하늘 이미지는 보위에게 영감을 주었고, 자양분이 되었으며, 한편으론 압박을 가했다.

BABY (이기 팝/데이비드 보위)
보위가 프로듀싱과 공동 작곡을 담당한 이기 팝의 앨범 《The Idiot》에 담긴 〈Baby〉는 1977년 이기의 성공하지 못한 싱글 〈Sister Midnight〉과 〈China Girl〉의 싱글 B면이었다. 조앤 애즈 폴리스 우먼의 커버 버전은 그녀의 2009년 CD 《Cover》에 수록되었다. 여러 부틀렉에 나온 제목은 1965년 데모 〈Baby That's A Promise〉의 잘못된 표기다.

BABY CAN DANCE
• 앨범: 《TM》 • 싱글 B면: 1989년 10월 • 다운로드: 2007년 5월 • 라이브 앨범: 《Best Of Grunge Rock》
어떤 점에서 〈Baby Can Dance〉는 《Tin Machine》의 지루한 두 번째 면을 살린 곡인데, 탁월한 리드 기타가 담긴 이 곡은 레코드 전체에서도 가장 출중한 곡이라 할 수 있다. 보위는 곡의 모든 요소를 통제했다. 보위는 이 트랙을 혼자 작곡했는데, 그는 1988년 버전 〈Look Back In Anger〉를 이루는 기타 인트로와 〈Modern Love〉를 연상케 하는 리듬 벌스 구조 등 예전 곡들을 대거 소환했다. 심지어 1971년에 작곡된 잘 알려지지도 않은 아웃테이크가 스쳐가기도 한다. 가사에서 그는 선언한다: '나는 그림자 인간, 춤추는 꼭두각시, 돌아볼 수 있지만 그렇게 하지 않는 사람이지I'm the shadow-

man, the jumping jack, the man who can and don't look back'. 심지어 이번에는 곡의 제목조차 보위의 순수한 측면을 말하고 있다. 하지만 유감스럽게도 틴 머신의 많은 레코딩처럼 〈Baby Can Dance〉에는 사족이 많다. 이 곡에는 과장된 잼 세션에 과도한 은유가 뒤엉켜 있다. 리브스 가브렐스와 헌트 세일스의 장황한 연주는 무의미한 피드백과 내용 없는 드럼 연주의 과잉으로 인해 멈춘다.

〈Baby Can Dance〉는 두 번의 'Tin Machine' 투어에서 모두 연주되었다. 1989년 파리에서 열린 라이브 버전은 〈Prisoner Of Love〉의 싱글 B면으로 모습을 드러냈고, 훗날 다운로드 버전으로 재발매되었다. 또 다른 라이브 레코딩은 1991년 함부르크에서 녹음되었으며, 미국반 컴필레이션 《Best Of Grunge Rock》에만 독점적으로 공개되었다.

BABY, IT CAN'T FALL (이기 팝/데이비드 보위)
보위는 이기 팝의 앨범 《Blah-Blah-Blah》를 공동 프로듀싱 및 공동 작곡했고, 〈Baby, It Can't Fall〉은 싱글 〈Shade〉의 B면으로 공개되었다.

BABY LOVES THAT WAY
• 싱글 B면: 1965년 8월 • 컴필레이션: 《Early》
• 싱글 B면: 2002년 9월 [20위] • 다운로드: 2007년 1월
로워 서드와 발표한 데이비드의 첫 싱글 B면. 보위는 훗날 이 곡이 자신이 커버해 성공을 거두었던 〈Oh! You Pretty Things〉를 부른 보컬리스트 피터 눈의 밴드 허먼스 허미츠에 대한 오마주라고 인정했다. 이 곡의 가사는 '매일 밤마다 나에게 잘 대해주는treats me good each and every night' 소녀에 대한 것이지만, 그녀는 '닳아 해진 장난감처럼 그녀를 취급하는who treat her like a worn-out toy' 다른 남자들과 '놀아나곤' 한다. 이후 보위의 작품에 등장한 난잡한 성행위를 암시하는 대목이다. 백킹 보컬은 명백히 수도원에서 부르는 성가 스타일인데, 아마 데이비드의 음악에 영향을 준 불교 모티프를 미리 암시해주는 듯하다. 밴드에는 성가를 부른 두 명의 스튜디오 엔지니어와, 프로듀서 셸 탤미, 그리고 드러머 필 랭커스터에 의하면 "음정 감각이 없는" 매니저 르 콘이 합류했다.

〈Baby Loves That Way〉의 탁월한 새 버전은 2000년 《Toy》 세션에서 녹음되었다. 그 결과 2년 후 일본에서 발매한 〈Slow Burn〉 CD와 유럽 버전 싱글 〈Everyone Says 'Hi'〉의 B면으로 공개할 수 있었다. 《Toy》에 실렸지만 발매되지 않았으며, 2011년 인터넷에 유출된 믹싱 버전은 그와 미미한 차이가 있는데 오프닝 드럼 소리가 없고 노래 전체에서 스튜디오 재담을 들을 수 있다. 1965년 오리지널 버전은 《Early On (1964-1966)》에 들어 있으며, 다운로드판 EP 《Bowie 1965!》에도 수록되어 있다.

BABY THAT'S A PROMISE
1965년 10월 R. G. 존스 스튜디오에서 보위가 로워 서드와 녹음한 데모이다. 대충 연주한 것 같은 이 2분 19초짜리 레코딩은 부틀렉으로 들을 수 있다(종종 'Baby'와 'That's A Promise'로 잘못 표기된다). 킹크스의 냄새가 나는 R&B 트랙이지만 별로 중요하지는 않은 이 곡의 가장 주목할 만한 특징은 훗날 보위가 《Young Americans》에서 팔세토로 만개할 것을 간결하면서도 예상치 못하게 드러낸다는 점이다. 〈Baby That's A Promise〉는 1965년 11월 2일 성공적이지 못했던 BBC 경매에서 로워 서드가 연주한 곡이기도 하다. 감정단의 평가서에는 퉁명스러운 말투로 "정말 이상한 곡"이라고 적혀 있다.

BABY UNIVERSAL (데이비드 보위/리브스 가브렐스)
• 앨범: 《TM 2》 • 싱글 A면: 1991년 10월 [48위]
• 라이브 비디오: 「Oy」
틴 머신은 로큰롤 근본주의를 따랐지만 데이비드 보위의 1970년대 음악에 대한 소급적 제스처로 가득 찬 밴드이기도 했다. 《Tin Machine Ⅱ》의 이 오프닝 트랙은 밴드가 일궈낸 가장 멋진 성취라고 할 수 있다. 이전 앨범에서 보여준 지저분한 프로듀싱 스타일은 정교한 멀티트랙 믹싱으로 인해 완전히 사라졌다. 리드 기타로 전개되는 데이비드 보위의 트레이드마크인 겹옥타브 보컬을 듣고 있으면 틴 머신이 가장 좋아하는 밴드 픽시스와 믹 론슨이 《Ziggy Stardust》에서 작업한 〈Holy Holy〉가 연상된다. 가사는 〈Starman〉이나 〈Oh! You Pretty Things〉에서 예견된 공상과학 영화 스타일의 파멸을 살짝 암시한다: '인간들아 안녕, 내가 생각하는 게 느껴져? / 당신들은 내 모든 생각을 알 수 있을 것 같아 / 인간들아 안녕, 내일이면 아무 일도 벌어지지 않을 거야Hallo humans, can you feel me thinking

/ I assume you're seeing everything I'm thinking / Hallo humans, nothing starts tomorrow'. 이 트랙은 훗날 그가 착수하게 될 솔로 프로젝트를 위한 기반이 되기도 했다. 노래 가사('혼돈', '먼지', '인간들아 안녕') 는 〈Hallo Spaceboy〉에 상당 부분 재활용되고, 주문을 외는 것 같은 보컬은 〈Looking For Satellites〉에서 다시 강조된다.

〈Baby Universal〉은 1991년 10월 틴 머신이 발표한 마지막 싱글이 되었다. 이 싱글은 전에 발표했던 CD처럼 동그란 철제 케이스에 넣어 발매됐고, 검열에 걸린 미국반 싱글 슬리브는 12인치용으로 다시 제작되었다. 두 가지 포맷 모두 틴 머신이 8월 13일 BBC 세션(〈Baby Universal〉의 새로운 버전 포함)에서 연주한 곡들을 포함하고 있다. 하지만 8월 3일 BBC1 프로그램 「Paramount City」의 라이브 프리뷰를 탔고, 의무적으로 나가야 할 것처럼 세간에 널리 알려진 라이브 쇼 「Top Of The Pops」에서도 인상적인 모습을 보였지만 간신히 차트 50위권에 턱걸이하는 데 그쳤다. 그렇지만 이 공연은 틴 머신이 라이브를 잘한다는 것을 증명한 계기였다. 많은 차트 친화형 밴드들이 바보짓을 하고 있을 때였다. 얼간이 사회자는 이 곡을 'Baby Unusual'이라 소개하는 실수를 저지르기도 했다.

1992년 〈Baby Universal〉은 영화 「헬레이저 3」의 사운드트랙에 수록되기도 했다. 1996년 〈Baby Universal〉이 'Summer Festivals' 투어에 올려 퍼진 순간, 노래는 더 많이 노출될 자격이 있다는 걸 입증했으며, 틴 머신 작품 중 보위의 솔로 레퍼토리에서 당당히 자리를 꿰찬 몇 되지 않는 곡이 되었다. 같은 해, 새로운 스튜디오 버전이 《Earthling》 세션 동안 녹음되었다. "〈Baby Universal〉이 정말 좋은 곡이라고 생각했지만, 사람들에게 충분히 전달되었다고 생각하지 않았어요." 데이비드는 이렇게 말했다. "그렇게 되면 안 된다고 판단해서 앨범에 담았죠. … 이 버전이 너무 좋아요." 하지만 이 계획은 수정되었고, 《Earthling》 버전은 미공개 상태로 남게 되었다. 2008년, 공개되지 않았던 틴 머신의 오리지널 믹싱 버전 네 곡이 인터넷에 유출되었는데, 그중 하나는 〈Magic Dance〉를 연상시키는 가짜 아이 울음을 담고 있는 버전이었다. 하지만 그밖의 차이는 미미했으며, 수집광들만 만족할 것이다.

BACK TO WHERE YOU'VE NEVER BEEN (토니 힐)

보위의 마임 트리오였던 터쾨이즈(Turquoise) 동료 토니 힐이 작곡하고 1968년 10월 24일 트라이던트에서 녹음한 이 곡은 원래 터쾨이즈의 싱글로 예정되어, 같은 날 녹음한 〈Ching-a-Ling〉의 B면에 배치할 계획이었다. 리드 보컬은 힐 자신이 담당했고, 보위와 허마이어니 파딩게일이 백킹 보컬을 맡았다. 하지만 존 허친슨이 힐의 자리를 대신하고 나머지 멤버들이 팀 이름을 '페더스'로 바꾸면서, 이 트랙은 창고에 들어가는 신세가 되었고 오랜 세월 동안 분실되었다고 알려졌다. 1968년 10월 31일, LP와 릴테이프가 온워드 뮤직 창고에서 발견되기 전까지는.

BACKED A LOSER

보위가 공동 프로듀싱과 편곡을 담당한 이 곡은 다나 길레스피의 1974년 앨범 《Weren't Born A Man》에 담겼다. 특별할 것 없는 곡 〈Backed A Loser〉는 불확실한 저작권에도 불구하고 종종 보위의 작곡으로 기록되고 있다.

THE BALLAD OF IRA HAYES (피터 라파지) : 'ARE YOU COMING? ARE YOU COMING?' 참고

BALLAD OF THE ADVENTURES (브레톨트 브레히트/도미닉 멀다우니)

• 싱글 B면: 1982년 2월 [29위] • 다운로드: 2007년 1월

EP 《Baal》의 세 번째 트랙인 이 곡은 바알이 친구 에카르트를 찔러 죽음에 이르게 하기 직전, 선술집에서 부르는 몹시 비통하면서 공격적인 노래다: '이건 석탄 상인에게 바치는 내 마음이다Another bucket of sentiment for the coal merchant'. 하늘 이미지가 드러난 가사는, 일정 부분 어머니에 대한 회고이다. 틀림없이 이런 견해는 브레히트가 희곡을 집필할 때 그의 어머니가 돌아가셨다는 사실로 인해 점화된 것이다.

BANG BANG (이기 팝/이반 크랄)

• 앨범: 《Never》 • 미국 프로모: 1987년 • 라이브 앨범: 《Glass》
• 라이브 비디오: 「Glass」

《Never Let Me Down》을 마무리하는 이 곡은 1980년대 보위의 마지막 이기 팝 커버곡이다. 원래 〈Bang Bang〉은 패티 스미스와 협업했던 이반 크랄이 이기 팝의 1981년 앨범 《Party》를 위해 쓴 곡으로, 같은 해 싱글

로 발매되었다. 보위의 버전에서는 오리지널의 흔적을 찾을 수 없다. 이기의 에너지 넘치는 몽롱함 대신 들어선 건 무딘 AOR(Adult Oriented Rock) 편곡이다. 하지만 데이비드가 친구 이기의 보컬을 제대로 흉내 내는 대목-'너희들은 사진 속에 있어야 하는데!Y'all ought to be in pictures!'-은 재미있다. 최소한 〈Bang Bang〉은 《Never Let Me Down》에 성공적으로 녹아들어 있다. '천사들'은 날이면 날마다 모습을 드러낸다. 〈Zeroes〉에 나왔던 신시사이저 시타르도 다시 등장한다. 위대한 청춘의 상징은 음반 전체를 관통하는 머저리 같은 로큰롤-'로켓은 우주로 발사되고 / 빌딩은 하늘 높이 치솟았어Rockets shooting up into space / Buildings they rise to the skies'-과 조응한다. 하지만 궁극적으로 보위 버전은 재미없는 커버다. 앨범을 '쾅bang' 닫지 못하고, 칭얼거림으로 마무리했기 때문이다.

〈Bang Bang〉은 'Glass Spider' 투어 전체에서 연주되었다. 1987년 8월 30일 몬트리올에서 연주된 라이브 버전은 미국 한정 홍보용 CD로 공개되었으며, 2007년 《Glass Spider》 라이브 앨범에서 몬트리올 라이브의 다른 곡들과 함께 다시 등장했다.

BARS OF THE COUNTRY JAIL

• 컴필레이션: 《Early》

다소 별나긴 하지만, 이 1965년 중반의 어쿠스틱 데모는 초창기 보위가 '남자, 여자와 만나다' 하는 식의 뻔한 R&B 주제를 던져 버렸다는 좋은 사례이다. 이것은 살인 누명을 쓰고 새벽에 교수대로 올라가게 될 한 사내에 대한 진지하면서도 코믹한 이야기이다. 〈Wild Eyed Boy From Freecloud〉와는 다르지만, 이 곡은 보위의 흥미가 평범한 교외의 로맨스와는 달랐다는 사실을 보여준다. 데모 자체는 인상적이지 않다. 백킹 보컬은 거칠고, 박수 소리는 타이밍을 놓친다. 하지만 포크 스타일의 사운드와 보드빌리언 감수성의 결합은 데이비 존스가 자신이 그때까지 발표했던 진부한 음악을 더 이상 견딜 수 없음을 입증하는 또 다른 신호였다.

BATTLE FOR BRITAIN (THE LETTER) (데이비드 보위/리브스 가브렐스/마크 플라티)

• 앨범: 《Earthling》 • 라이브 앨범: 《liveandwell.com》, 《A Reality Tour》 • 라이브 비디오: 「A Reality Tour」

이 곡에서 보위의 전통적인 작곡 감수성은 〈Little Wonder〉에서 살짝 보여주었던 귀에 거슬리는 드럼앤베이스와 충돌한다. 드럼 루프는 사방으로 튀어 오르고, 어떤 면에선 구식 멜로디(초현대적인 프로듀싱을 제거한다면, 이게 1960년대 후반 그의 작곡 스타일이라는 걸 쉽게 상상해볼 수 있으리라)에 얹힌 기타 사운드는 폭발한다. 보위의 전기 『Strange Fascination』에서 공동 프로듀서 마크 플라티는 이 곡이 "재즈풍의 정글 트랙을 만들겠다는 보위의 시도"에서 비롯되었음을 밝혔다. 그 과정에서 보위는 극단적으로 곡을 변형했고, 코드 구조를 바꾸었다. 플라티의 말에 따르면 그건 "우리가 작업한 최초의 진짜 '보위 노래'였다." 마이크 가슨의 별난 피아노 싱커페이션 연주도 있었는데, 보위는 그에게 스트라빈스키의 8중주 스타일을 적용하라고 요청했다. 어떤 시점에서 자극적인 사운드는 마치 CD가 튈 때 나는 소리 같은데, 이것은 'LP로 감상하는 《Diamond Dogs》'를 디지털 시대의 어법으로 변용한 것이다. 이 자리에서 노랫말 전체를 살펴볼 수는 없지만, 가사는 자신의 국가 정체성에 대한 애매함을 말하는 것 같다. "그저 장난이었죠." 그는 설명했다. "하지만 그건 '내가 영국인일까 아닐까?'에 대한 인식으로부터 나온 것이었어요." 그것은 조국을 떠나 다른 나라에 살고 있는 대부분의 사람들의 내면에서 소용돌이치던 갈등이기도 했죠. 나는 1974년 이후론 영국에 살지 않아요. 하지만 여전히 그곳을 사랑하고 계속 돌아가고 싶어요." 《Earthling》은 보위가 자신을 더 영국 사람으로 인식했음을 명백하게 보여준 작품인데, 〈Little Wonder〉에서 그는 앤서니 뉴리의 악센트를 제대로 흉내낸다. 〈Battle For Britain〉은 보위의 50세 생일 기념 공연과 'Earthling' 투어 내내 연주되었고(1997년 10월 15일 뉴욕에서 녹음한 버전은 훗날 《liveandwell.com》에 실렸다), 6년 후 'A Reality Tour'에 다시 모습을 드러냈다. 부제를 더 좋아했던 보위는 관객에게 이 곡을 종종 'The Letter'라고 소개하곤 했다.

THE BATTLE HYMN OF THE REPUBLIC (존 윌리엄 스테프/줄리아 워드 하우)

데이비드 보위가 연기한 총기를 든 사이코 범죄자 잭 시코라는 어쿠스틱 기타를 튕기며 미국 남북전쟁 당시 널리 구전되던 후렴구 '영광, 영광, 할렐루야'를 위협적으로 부른다. 1998년 영화 「일 미오 웨스트」에 등장하는 하비 케이틀이 연기하는 캐릭터를 조롱하는 장면에

서다. (좀 아는 체를 하자면, 그가 줄리아 워드 하우가 1861년 쓴 〈Battle Hymn(공화국 전투찬가)〉이나 그 전에 부르던 〈John Brown's Body〉를 알고 불렀을 리는 만무하다. 하지만 크게 신경 쓸 일은 아니다.)

BE MY WIFE
· 앨범: 《Low》 · 싱글 A면: 1977년 6월 · 보너스 트랙: 《Stage》 (2005) · 라이브 앨범: 《Rarest》, 《A Reality Tour》 · 비디오: 「Collection」, 「Best Of Bowie」 · 라이브 비디오: 「A Reality Tour」

바에서 연주하는 듯한 로이 영의 피아노가 급습하는 〈Be My Wife〉는 자살을 유도하는 것 같은 《Low》의 전반부에서 간절히 구원을 요청하는 듯한 인상을 준다. 이 곡에서 보위는 한 장소에 정착할 수 없는 자신의 방랑벽을 되돌아본다: '나는 전 세계를 떠돌며 살았지, 그리고 모든 곳에서 떠나갔어I've lived all over the world, I've left every place'. 보위는 깜짝 놀랄 만큼 솔직한 어조로 고독을 이야기한다. 물론 제목의 정확한 의미에 대해서는 논쟁의 여지가 있지만 말이다. "정말 고통스러웠죠." 보위는 훗날 이렇게 말했다. "하지만 나는 그게 다른 누군가의 이야기일 수도 있다고 생각해요." 몇몇 사람들은 그가 《Low》를 작업하는 동안 악화된 부부관계를 되살려보려는 노력을 계속했다고 주장했다. 반면 토니 비스콘티는 자신이 샤토 데루빌에서 벌어진 보위와 앤지(안젤라 보위의 애칭)의 새 남자친구와의 싸움을 말려야만 했다고 회고했다.

먼저 공개된 싱글은 성공했지만, 두 번째 싱글 〈Be My Wife〉는 차트에 오르지 못했다. 지기 시대 이전을 제외하면 싱글 실패는 처음이었다. 뮤직비디오는 믹 록이 작업한 지기 시대 클립 이후 최초로 파리에서 촬영되었다. 스탠리 도프먼이 감독한 비디오에서 데이비드는 조엘 그레이가 「카바레」에서 연기한 사회자처럼 분장했는데 시종일관 흰색 배경에 기타를 둘러메고 과장된 연기를 펼친다. 이 비디오의 다른 편집본은 수집가들 사이에서만 거래되고 있다.

〈Be My Wife〉는 'Stage' 투어 내내 연주되었고, 그중 괜찮은 얼스 코트 라이브 레코딩은 훗날 《Rarest-OneBowie》에 수록됐다. 예전에 공개되지 않았던 공연 영상은 2005년 《Stage》에 포함했다. 이 곡은 'Sound+Vision', 'Heathen', 'A Reality Tour' 투어에서 부활했다.

BEAT OF YOUR DRUM
· 앨범: 《Never》 · 라이브 앨범: 《Glass》

《Never Let Me Down》에 수록된 훌륭한 트랙〈Beat Of Your Drum〉은 〈Blue Jean〉과 유사한 메인스트림 감성의 전통적인 사운드를 시도한다. 유감스럽게도, 대부분의 수록곡처럼 이 트랙은 지나칠 정도의 기타 사운드와 색소폰 사운드 때문에 망가졌다. 가사를 보면 보위가 앤디 워홀의 사진 모티프에 삶의 무상함을 병치시키려는 징후가 엿보인다: '유행은 변해 (…) 색은 시들게 되지 (…) 계절은 바뀌어 가네 (…) 부정적인 것은 희미해지지fashions may change (…) colours may fade (…) seasons may change (…) negative fades'. 드라큘라로 분해 자신의 노화를 코믹하게 연기하려는 지점도 있다: '밤은 달콤해, 밝은 빛은 나를 파괴하지Sweet is the night, bright light destroys me'. 그러고 나서 보위는 자신의 나이를 잊은 채, 섹스 메타포를 이용해 로큰롤에 대한 신뢰를 드러낸다: '난 너를 찬미하고 싶어, 네게 찬사를 보내고 싶어I'd like to blow on your horn, I'd like to beat on your drum'.

1987년, 데이비드는 당황스러운 설명을 덧붙였다. "이건 롤리타에 대한 곡이에요. 나이 어린 여성을 생각하며 쓴 곡이죠. 세상에! 그녀는 열네 살이었다고요. 감옥에 가야 마땅한 짓이었죠!" 전반적으로 볼 때 이 곡이 유명해진 이유는(그게 그렇게까지 자랑할 만한 건지는 모르겠지만), 음악과 가사 둘 다의 영향이었다: '난 너의 살 냄새를 좋아해, 네가 하는 험담까지도 좋아I like the smell of your flesh, I like the dirt that you dish'. 이 곡은 틴 머신의 곡 〈You Belong In Rock N'Roll〉의 직계 조상이다.

〈Beat Of Your Drum〉은 'Glass Spider' 투어에서 라이브로 연주되었다.

BEAUTY AND THE BEAST
· 앨범: 《"Heroes"》 · 싱글 A면: 1978년 1월 [39위] · 라이브 앨범: 《Stage》 · 미국 프로모: 1977년 12월

〈Beauty And The Beast〉는 간헐적으로 깜박이는 퍼커션과 신시사이저로 문을 열고는, 재빠르게 쿵쿵거리는 피아노 연주로 나아간다. 귀가 찢어질 것 같은 보위의 울부짖음은 곡에 생기를 불어넣는다. 몽롱한 베이스라인과, 조화롭지 못한 울부짖음, 그리고 멜랑콜리한 보컬이 담긴 이 곡은 강력한 송라이팅을 실제 연주에서 더

강하게 밀고 나간 사례라 할 수 있다.

보위는 가사를 전혀 언급한 바 없지만 〈Beauty And The Beast〉는 일면 '신 화이트 듀크' 시기의 어두운 단면을 걷어내려는 시도로써 기능하는 것처럼 보인다. 또한 술과 마약에 탐닉하는 동안 나타났던 불명예스러운 내면을 돌아보려는 시도이기도 했다: '그걸 없애버려야겠다는, 어떻게든 그에 맞서야겠다는 생각이 들었어, 내 안에서 속살을 노출하고 있는 그자를 (…) 내 자신을 믿고 싶었어, 더 좋아지고 싶었어There's slaughter in the air, protest in the wind, someone else inside me, someone could get skinned (…) I wanted to believe me, I wanted to be good'. '사람들과 부대끼고 싶었다brought me back in touch with people', '거리로 되돌아가고 싶었다got me back on the streets'라는 가사를 훗날 베를린 시기의 관점으로 바라보면, 〈Beauty And The Beast〉는 로스앤젤레스로부터 탈출했다는 데 대한 감사함과 위안의 표시로 이해되기도 한다: '아무것도 우릴 망가뜨릴 수 없을 거야, 아무것도 경쟁하지 않게 될 거야 / 이렇게 제 발로 서게 된 것에 대해 신께 감사드리지Nothing will corrupt us, nothing will compete / Thank God heaven left us standing on our feet'. 하지만 이 곡은 보위의 가사를 과도하게 해석한다는 우려에도 불구하고, 우리에게 유익한 교훈을 준다. '누군가 신부님을 모셔와someone fetch a priest'라는 대목은 고해성사를 하고 싶은 충동이나 영혼의 부활에 대한 증거로 해석할 수 있는 여지를 남긴다. 하지만 실제로 이 가사는 "어떤 새끼가 신부를 따먹었어"로부터 가져온 것인데, 이것은 《"Heroes"》를 녹음할 당시 토니 비스콘티가 자주 내뱉던 욕설이었다.

〈Beauty And The Beast〉는 싱글 차트에는 맞지 않는 곡임이 증명되었다. 고작 39위에 머물렀을 뿐이니 말이다. 미국과 스페인 시장을 겨냥해 5분으로 편집한 버전은 12인치 홍보용 바이닐로 공개되었다. '디스코 버전'이라는 부제를 달고 등장한 이 버전은 임박한 1980년대에 대한 때 이른 근심을 노출한 것이었으며, 브리지와 코러스가 단순히 반복/연결되어 있었다. 이 곡은 'Stage' 투어 내내 연주되었고, 2010년 BBC2에서 방영한 보이 조지의 전기 드라마 「Worried About The Boy」의 사운드트랙으로 쓰였다. 이 영화에는 블리츠 클럽에 도착한 보위의 모습이 놀란 인파와 함께 잠깐 등장하기도 했다.

BECAUSE YOU'RE YOUNG

• 앨범: 《Scary》 • B면 싱글: 1981년 1월 [20위]

최근의 인터뷰에서 보위는 〈Because You're Young〉이 자신의 아홉 살 아들에게 바치는 곡이라고 밝힌 바 있다. 《Scary Monsters… And Super Creeps》에 실린 대부분의 곡들처럼, 이 곡에서 보위는 30대 중반을 맞이하며 새로운 세대에게 자신을 정신적 스승으로 어필하려는 것 같다. 하지만 보위는 대대손손 지혜를 전하려는 폴로니어스(『햄릿』의 등장인물)처럼 장광설을 늘어놓지는 않는다. 보위가 묘사하는 괴로운 사랑의 단면은 애정 문제에 내재한 불행의 단초를 가감 없이 언급한다: '사랑이란 앞뒤가 뒤집혔고, 그 누구 편도 아니지love back to front and no sides', '내가 틀렸기를 바라, 하지만 나는 알고 있어Hope I'm wrong, but I know'. 보위는 침울하게 곱씹으며 나이 어린 상대에게 설명한다: '어느 날 밤 낯선 이를 만나게 될 거야you'll meet a stranger some night'. '숱한 꿈a million dreams' 속에서 '숱한 상처a million scars'를 받게 될 거라고. 당연히 자전적 요소가 들어간 장면도 추가되었다: '그녀는 자신의 모든 말을 취소했어, 그는 정신이 나갔지She took back everything she said, left him nearly out of his mind'. 이 대목은 막 이혼의 아픔을 겪은 남자의 냉혹한 시선이다.

〈Because You're Young〉은 더 후의 피트 타운센드가 기타에 참여했다는 것으로도 유명한 곡인데, 사실 둘의 협업은 오랫동안 예정되어 있었다. 보위는 더 후의 첫 히트 넘버 두 곡을 《Pin Ups》에서 커버하고, 1965년 로워 서드와 함께 공연장에서 연주하는 등 그들의 오랜 찬미자였으니까. 〈Because You're Young〉을 녹음하는 동안, 타운센드는 그의 잘 알려진 무대 매너인 공중 점프와 트레이드마크인 윈드밀을 그대로 시연했다. 토니 비스콘티는 이렇게 회고했다. "뭐랄까… 참 이상한 세션이었어요. 앰프에 기타를 때려 부수는 피트의 제스처는 참 낡아 보였죠. 예전의 그는 장황한 코드를 연주하며 녹음 내내 잔뜩 취해 있곤 했거든요. 하지만 그날 피트는 그러지 않았어요. 소란을 피우지도 않았고요. 참 예의 바른 사람이었어요. … 하지만 그는 우리가 오늘 뭘 하려는지 이해하지 못한 것 같았어요. 데이비드와 나는 로큰롤 신도가 아니었나 봐요. … 어느 순간 피트는 우리 두 사람을 맨정신으로 스튜디오에 앉아 있는 중늙은이처럼 바라봤고 깜짝 놀란 표정이었죠. 그는 당장에

라도 광란의 소동을 벌일 준비가 되어 있었어요. 밤새도록 기타를 칠 수 있을 것 같은 기세였죠."

비스콘티의 완벽한 프로덕션은 타운센드의 기타, 로이 클라크의 드라마틱한 신스(신시사이저) 리듬과 결합했다. 이는 틀림없이 블론디의 멤버 지미 디스트리의 스타일에서 영향받은 것이다. 지미 디스트리는 《Scary Monsters》를 작업하기 직전 「Saturday Night Live」에 출연한 보위를 위해 키보드를 연주한 아티스트였다. 이와는 현저하게 다른 4분 52초짜리 데모가 몇몇 부틀렉에 실렸다. 데모 버전이 대개 그렇듯 〈Because You're Young〉 데모 버전은 오리지널과 한참 다른 노랫말을 갖고 있다(도입부 가사인 '내 눈을 바라봐, 아무도 집에 없어Look in my eyes, nobody home'는 〈Scary Monster〉의 첫 벌스와 구별이 힘들 정도로 흡사하다). 이 버전은 다채로운 오버더빙이 추가되지 않아 보다 단순한 백킹 편곡을 갖고 있다.

피터 도겟은 이 곡이 듀언 에디의 1960년도 히트곡 〈Because They're Young〉으로부터 영향받았을지 모른다는 견해를 피력한다. 그는 피트 타운센드의 1993년 앨범 제목 《Psychoderelict》가 보위의 가사에 등장하는 '환각에 빠진 소녀psychodelicate girl'에게 빚진 것이라고 주장하기도 한다. 데이비드는 'Glass Spider' 투어를 위해 이 곡을 리허설했지만 투어가 시작되기 전 세트리스트에서 빼버렸다. 이후 〈Because You're Young〉은 《Scary Monsters》의 몇몇 곡과 함께 데이비드가 단 한 번도 공연한 적 없는 곡이 되었다.

BELIEVE TO MY SOUL (앨버트 킹)
앨버트 킹의 곡으로 매니시 보이스가 라이브에서 연주했다.

A BETTER FUTURE
· 앨범: 《Heathen》 · 보너스 트랙: 《Heathen》
이 멋진 트랙은 《Heathen》에서 가장 귀에 잘 들어오는 곡 중 하나이자, 언뜻 보기엔 간단한 멜로디와 풍부한 텍스처를 가진 프로덕션을 조화시킨 곡이다. 화면을 거는 듯한 리듬과 편곡은 베를린 시기 일렉트로닉 미니멀리즘과 《The Buddha Of Suburbia》의 수록곡 〈Dead Against It〉의 귀에 쏙쏙 들어오는 신시사이저 팝을 모두 소환한다. 멀티트랙으로 녹음한 보위의 보컬은 따라 부르기 좋은 라임을 가졌으며, 버트 배커랙과 데이비

드 콤비의 스탠더드 〈Do You Know The Way To San José?〉로부터 차용한 하행 프레이즈를 담고 있는데, 장난스러운 기운이 가사에 담긴 심각한 종교적 요청을 숨기고 있다. "〈A Better Future〉는 실제로 내 딸을 위한 곡이에요." 데이비드는 이렇게 설명했다. "아주 단순한 노래죠. '신이시여, 당신이 상황을 바꾸길 원하신다면, 이제 저는 더는 당신을 사랑하지 않겠어요'라고 말하는 곡이에요. 문제 회피는 아니었어요. 뭘까, 이런 거죠. '당신은 우릴 위해서 뭘 했나요? 왜 내 딸이 그런 혼돈과 절망의 구렁텅이에 빠지도록 했나요? 난 당신에게 더 나은 미래를 요구해요. 그렇지 않으면 당신을 더는 사랑하지 않겠어요.' 이건 신에 대한 협박이에요! 이 앨범에는 신과 관련된 협박이 좀 있죠. 하지만 음악만 듣고 있으면 그냥 사랑 노래처럼 들려요."

그룹 에어의 리믹스 버전은 《Heathen》의 초판과 함께 발매된 보너스 디스크에 수록되었다. SACD에 담긴 5.1 채널 믹스는 원래 앨범 버전보다 15초가량 짧다. 〈A Better Future〉는 'Heathen' 투어의 첫 두 날에 연주되었다.

BETTY WRONG (데이비드 보위/리브스 가브렐스)
· 사운드트랙: 《The Crossing》 · 앨범: 《TM2》
· 라이브 비디오: 「Oy」
1989년 말 호주에서 녹음한 〈Betty Wrong〉은 1990년 호주 영화 「크로싱」 사운드트랙에 처음으로 모습을 드러냈다. 《Tin Machine Ⅱ》에 수록한 녹음을 탁월하게 믹싱한 버전이다. 이 곡은 〈Changes〉로부터 상당 부분 차용한 뛰어난 멜로디와 두툼한 베이스라인을 지녔지만, 틴 머신의 첫 번째 앨범에 수록된 〈Run〉이나 〈Working Class Hero〉를 동시에 연상시킬 만큼 인상적이지 못했다. 하지만 죽음 앞에서 사랑을 맹세하려는 보위의 노랫말만큼은 이 시기 그의 작품에 종종 부족했던 강인함의 결정체를 보여준다: '누군가로부터 극진한 보살핌을 받고 있어, 가난하고 더럽지만 선함이 넘치는 가정에서 자란 길이지, 난 비명을 질렀어 I was carved from a hand nurtured on grime, goodwill and screams'. 이 가사는 《Scary Monsters》나 《1.Outside》에 더 어울리는 것처럼 들린다. 단정한 퍼커션 효과는 〈Seven Years In Tibet〉에 삽입된 우드블록 사운드를 예견하게 한다. 재작업 버전은 데이비드가 직접 연주한 나른한 색소폰 간주로 완결했는데, 'It's My

Life' 투어에서 연주되었다. 2008년, 오리지널 스튜디오 레코딩의 인스트루멘털 버전과 두 번째 얼터너티브 믹스 버전이 온라인에 유출되었다.

BEWITCHED, BOTHERED, AND BEWILDERED (리처드 로저스)

1937년 코미디 뮤지컬 「Babes In Arms」에 삽입된 리처드 로저스의 스탠더드 넘버를 신시사이저 인스트루멘털로 편곡한 버전. 이 곡은《Diamond Dogs》의 오프닝 트랙〈Future Legend〉의 백킹을 구성하기도 한다.

THE BEWLAY BROTHERS

• 앨범:《Hunky》• 보너스 트랙:《Hunky》

보위가 녹음한 곡 중 가장 수수께끼 같고, 가장 신비스러우며, 가장 이해하기 어렵고, 가장 놀라운 트랙〈The Bewlay Brothers〉는 40년 이상이나 논의의 대상이 되지 못했다. 보위는 앨범에서 딜런을 흉내 낸 보컬을 설득력 있게 극단으로 밀어붙였다. 그는 빠르게 자신의 트레이드마크가 된 보컬 스타일과 밥 딜런의 거친 보컬 사이 어딘가에서 훌륭한 교집합을 이뤄냈다. 보위가 남긴 수많은 위대한 곡들의 단초를 형성하게 될 어쿠스틱 기타는 불길한 '월 오브 사운드' 효과와 악령을 부르는 듯한 주문에 의해 강화되며,《The Man Who Sold The World》에 담긴 멀티트랙 보컬과 신시사이저 실험을 소환한다. 곡의 인상적인 부분은 대개《Hunky Dory》와 《The Man Who Sold The World》의 베스트 안에 우아하게 녹아들어 있는 듯하다.〈Quicksand〉의 단순한 아름다움과 선율적 힘이〈All The Madmen〉의 몸서리치게 만드는 위협과 조화를 이룬 이 곡은 훨씬 더 놀라운 결과물로 승화된다. 흥미롭게도, 프로듀서 켄 스콧은 이 곡이《Hunky Dory》에 마지막으로 추가된 곡이고 녹음 작업 전에는 데모 자체가 없었다고 회상했다. 보위는 그의 견해가 사실임을 입증했다. "녹음 상황은 거의 기억에 남아 있지 않아요." 데이비드는 2008년 이렇게 말했다. "늦은 시간이었어요. 늦은 시간이었다는 건 분명해요. 프로듀서 켄 스콧과 함께 있었죠. 다른 뮤지션들은 밤을 즐기러 나간 상태였어요.《Hunky Dory》의 다른 곡들과는 다르게, 이 곡은 스튜디오를 예약하기 전에 썼어요. 다 끝내지도 못했지만 어서 이걸 녹음해야 한다는 느낌이 들었죠. … 나는 우리가 하루 만에 곡을 다 끝낼 수 있다고 믿었어요." 1971년 7월 30일, 문제의 그

날 밤은《Hunky Dory》세션의 막바지로 향하고 있었다. 하지만 이 곡이 마지막 트랙은 아니었다.〈Life On Mars?〉를 일주일 뒤 녹음할 것이기 때문이었다.

보위가 말했던 바대로, 의도적으로 모호하게 쓰인 가사는 마음속에 "그게 뭐든 그것을 읽어 내려갈" 미국 관객들을 염두에 두고 쓴 것인데 종종 절망을 낳는 불확실한 해석으로 이어지곤 했다. 1972년 초, 보위는 이 곡의 신비주의 콘셉트에 부채질을 하고 있었다. "나는〈The Bewlay Brothers〉를 많이 좋아해요. 너무나 개인적인 곡이기 때문이죠." 그는 미국의 한 라디오 인터뷰에서 이렇게 밝혔다. "다른 사람들에겐 아무 의미도 없는 곡이겠죠. 행여나 이 곡이 상처가 되었다면 미안해요." 게임은 그렇게 시작됐다. 많은 사람들은 이 노래 속에서 동성애 코드를 찾아냈다. 특히 톰 로빈슨은 이렇게 말했다. "모든 팝 음악은 남자가 여자를 만나는 이야기였죠. 하지만〈The Bewlay Brothers〉를 들은 사람들은 이게 '바로 자신의 이야기'라고 느꼈어요." 많은 사람들은 이 가사를 조현병 환자인 이부형제 테리 번스와 보위의 관계로 읽어냈다. 그들은 그게 보위 자신이 인정했듯, 이 곡이 초기 작품 안에 녹아든 타고난 광기와의 대면을 두려워하는 징후라고 주장했다. 동성애든 조현병이든 1970년대 초반에 녹음했다고 하기엔 흔하지 않은 테마였다. 1977년 데이비드가 드물게 솔직히 고백했듯 "대부분 나와 내 형에 대한" 곡임에는 분명했다. 2000년 라디오 2에서 방영한 다큐멘터리 「Golden Years」에서 보위는 이렇게 말했다. "이 곡은 나 자신, 이부 형 테리, 혹은 어딘가에 있을 도플갱어에 대한 내 감정을 그린 모호한 스케치였어요. 나는 형이 내 인생에서 진심으로 어떤 존재였는지 확신했던 적이 없어요. 진짜 사람이었는지, 아니면 내 일부였는지도 분간되지 않을 만큼요.〈The Bewlay Brothers〉는 이런 의문에 답하는 곡이라고 생각했어요."

상상의 날개를 자유롭게 펼친 여러 비평가들은〈The Bewlay Brothers〉를 독창적이지만 의심스러운 해명으로 받아들였다. 저술가 조지 트렘렛은 이 곡이 데이비드가 주최한 비극적인 강령회와 관련되어 있다는 조잡한 가설을 내놓기도 했다. "테리에게 막 조현병이 발병했다는 게 명백해졌을 때였죠." 다른 작가들은 테리의 불운을 동성애 코드로 해석하기도 했다.〈The Bewlay Brothers〉가 데이비드와 이부형제 테리의 섹스 판타지를 암시한다는 것이었다.

이 가사에 따르면 동성애와 관련한 문맥을 끌어내는 데엔 문제가 없다. 이 곡에는 그리니치빌리지 게토 지역의 암호화된 슬랭과 같은 앨범에 수록된 〈Queen Bitch〉에서 사용한 프레디 버레티의 솜브레로 클럽 팔라레(영국 게이들이 쓰던 은어)가 사용되었다. 이 해석에서 강조되는 것은 '불구가 되길 갈망했던 밤in the crutch-hungry night'(『Future Nostalgia: Performing David Bowie』에 의하면, 테리의 죽음을 암시한 대목이라고 한다. 테리는 정신병원에서 뛰어내렸지만 죽지는 않고 불구가 되었다)을 배회하는 '팔라레를 쓰는 게이real cool traders'이고, 낮에는 은밀한 삶을 살도록 강요받는 자들이며‐'그들은 옷을 입고 있어. 그들의 이야기는 실화 같지 않았지. 말도 안 되는 거짓말 같았어they wore clothes, they said the things to make it seem improbable, the whale of lie'‐, '베개 가장자리에 화장을 덕지덕지 묻힌woven on the edging of my pillow' 옷을 걸어두는 사람들이다. 사망한 형에 대한 지울 수 없는 이미지를 읽어냈던 사람들은 이 곡을 발작 이후 의식불명에 빠진 테리를 그린 곡으로 해석하지 않고, 형제 간의 섹스를 다룬 곡이라고 쉽게 넘겨짚기도 했다. 하지만 '나는 돌이었고 그는 밀랍이었어, 그는 소리 지를 수 있었고 여전히 편안했지I was stone and he was wax so he could scream and still relax'라는 가사에 그런 암시가 있다는 건 부정할 수 없는 사실이었다. 길먼 부부는 보위에 대해 쓴 그들의 책에서 더 극단적인 주장을 펼쳤다. "성공적인 동성 섹스에 대한 정교한 묘사다." 비록 가사에서는 변형된 가위바위보 게임 이미지를 통해 전달되었지만 말이다.

그렇다 해도 보위의 가장 잘 만들어진 곡들이 그러하듯, 가사를 이해하려고 애쓸수록 그 의미를 이해하기는 더 힘들어진다. 매혹적인 단서들을 통해 이 가사 전체를 동성애 코드로 독해하는 건 우울하고 공허하다. 마치 그는 주의를 일부러 딴 데로 돌리려는 것 같다. 마약 관련 이미지가 환각을 암시하는 내용 전반에 대거 드러나 있기 때문이다: '먼지는 혈관을 통해 흐를 것이다 (…) 허황된 꿈을 주사기로 주입하면서 (…) 우리는 정신을 왜곡시키는 병동에서 환각에 빠져 있었지dust would flow through our veins (…) shooting up pie in the sky (…) we were so turned on in the Mind-Warp Pavilion'. 그 외 다른 이미지들은 《Hunky Dory》의 곳곳에서 볼 수 있는 것과 유사하다. '우리가 썼던 그 훌륭한 책은 오늘 발견되지 않아the solid book we wrote cannot be found today'라는 대목은 〈Song For Bob Dylan〉에 나왔던 잃어버린 시, 그리고 〈Oh! You Pretty Things〉에 등장하는 '책들은 (…) 황금 인류들이 찾아냈어books (…) found by the golden ones'라는 대목을 연상시킨다. '위선자'에 대한 대목은 앨범의 문을 여는 〈Changes〉로 우리를 데려간다. '카멜레온, 코미디언, 코린트인(Corinthian), 캐리커처'의 상태로 환원된 마네킹처럼 죽은 육체가 그 자신의 예술적 페르소나를 지우려는(《Hunky Dory》 마지막에 나타나는) 보위의 결심과 우연의 일치를 이룬다는 점, 또한 지기 스타더스트의 얼굴이 그려질 백지를 만들어냈다는 점은 꽤 주목할 만하다. 이런 분석이 타당하다면, 록 저널리스트들이 '카멜레온'이라는 단어를 보위에 대한 궁극적 '클리셰'로 받아들이기 훨씬 전부터 보위는 자신을 그렇게 부른 것이다. 흥미롭다.

심지어 제목에 대해서도 뜨거운 논쟁이 있었다. 음악 저널리스트 찰스 샤 머리와 로이 카는 〈The Bewlay Brothers〉가 고전적인 신화 속에 등장하는 '신'을 지칭하는 것이라고 주장했다. 반면 다른 사람들은 'Bewlay'가 성경에서 기혼 여성을 가리키는 말인 '뷰러(Beulah)', 혹은 심지어 영화배우 앤서니 뉴리를 가리키는 것이라고 추측했다. 지속적으로 이 노래를 동성애 코드로 해석해온 톰 로빈슨은 'Bewlay'가 '아름다운 섹스 파트너(Beautiful Lay)'의 준말일 수 있다고 짐작했다. 하지만 진실은 더 평범했다. 그건 사실 'Bewlay Bros.', 즉, 《Hunky Dory》 녹음 당시 런던에 몇 개의 점포를 두고 있던 담배 가게 이름이었다. "나는 값싼 뷰레이만 피웠어요." 2008년 보위는 회고했다. "1960년대 후반 그건 흔한 물건이었죠. 나는 'Bewlay'라는 이름을 내 이름 대신 이 노래 크레딧에 사용했어요. 이건 형에 대한 곡이 아니에요. 이 노래가 그런 식으로 오해될 수 있을 것 같아서 본명을 쓰지 않았죠. 그렇게 말하고 나니, 모르긴 해도 이 가사가 어떻게 이해될 것인지 종잡을 수 없더라고요. 유령을 암시하는 부분만 빼고요. 그렇게 이 곡은 팰럼시스트(양피지에 원래 썼던 글을 지우고 새로 쓴 문서)같이 되어 버렸어요."

보위는 이 곡을 상세하게 설명한 적이 없다. 설사 그랬다고 해도, 그의 발언은 더 큰 모호함을 부를 뿐이었다. "그때 마음속에서 그런 가사를 쓴 게 누구였는지 잘 모르겠어요." 보위는 이렇게 말했다. 1971년 그는 이 곡

을 "데이비드 보위의 또 다른 비밀 이야기-가죽 재킷 안의 「스타 트렉」 같은 것"이라고 묘사한 바 있다. 그게 정확히 무엇인지는 잘 모르겠지만 말이다. 2008년 그는 이렇게 회고했다. "내가 하루종일 썼던 단어들을 모은 것이었어요. 저녁 내내 너무 나간 게 아닌가 불안해졌죠. 뭔가 마음에 응어리진 게 있었어요. 뷰레이 파이프로 뭔가를 피웠던 것도 같아요. 그때 분명히 정서적 박탈감을 느끼고 있었던 게 기억나요." 켄 스콧은 녹음하는 동안 보위가 자신에게 "가사가 말도 안 된다"고 말했다고 회상했다. 하지만 그로부터 보위가 몇 년 후 자신의 음반사가 될 '뷰레이 브로스 뮤직(Bewlay Bros. Music)'이라는 이름을 떠올리긴 쉬웠다. 어쩌면 이 곡에 얽힌 일화들은 죄다 신비감을 증폭하려는 계산된 술수였을지도 모른다. 1990년 《Hunky Dory》의 재발매반에 실린 맥빠질 정도로 똑같은 '얼터네이트 믹스(Alternate Mix) 버전'을 예견하는 것인지도 모른다. 보위가 이 곡을 30년 이상 라이브 레퍼토리로 정하지 않은 이유를 대변하는 것인지도 모른다. 하지만 마침내 〈The Bewlay Brothers〉는 2002년 9월 18일 런던에서 녹음된 BBC 세션에서 오랜 기다림을 깨고 라이브로 연주되었다. "이 순간이 오기 전까지 나는 이 곡을 한 번도 연주한 적이 없어요." 데이비드는 관객들에게 이렇게 말했다. "아마 그 이유는," 그는 얼굴을 찌푸린 채 가사가 적힌 종이를 펴면서 말을 이었다. "톨스토이의 『전쟁과 평화』보다 더 많은 단어가 나오기 때문일 거예요." 이어 실망과는 거리가 먼 멋진 퍼포먼스가 이어졌다. 〈The Bewley Brothers〉는 다음 달 해머스미스와 브루클린 콘서트에서 두 차례 더 모습을 드러냈고, 공연 레퍼토리에서 사라졌다. 2004년 5월 'A Reality Tour' 후반부에 버펄로와 애틀랜틱 시티에서 두 차례 더 연주되기 전까지는 말이다. 다른 아티스트들도 이 곡을 불렀다. 엘보와 바우하우스의 피터 머피가 라이브에서 공연 레퍼토리로 썼으며, 존 하워드의 커버 버전은 2007년 싱글로 공개되었다.

궁극적으로, 〈The Bewlay Brothers〉의 수수께끼를 해결하려는 시도는 핵심을 완전히 놓친 것이 되었다. 여러 가지 풍성한 해석이 존재한다는 사실은 이 곡이 동성애나 조현병, 마약, 종교에 관한 것이 아니라는 설득력 있는 증거이다. 그렇다면 이 곡은 모든 가능성을 열어둔 채 여러 해석들을 포괄할 수 있게 된다. 창작력의 정점에 있던 보위가 '내일의 멋진 자들the Goodmen

of Tomorrow', '태양의 부스러기the crust of the sun', '빛나는 청동 치아flashing teeth of Brass', '성당 바닥의 음울한 얼굴the grim face on the cathedral floor'을 어둡게 노래하는 것을 듣고 있자면, 하나의 해석만을 적용한다는 건 불가능하다. 우리는 그것이 꼼꼼하고 정교하게 짜인 퍼즐 박스이든, 섬뜩한 마야 중독의 후유증 상태에서 구상된 초현실주의적 악몽이든, 아니면 그 사이에 있는 존재이든 신경 쓰지 말아야 한다. 그 모든 것과는 무관하게, 음악적으로, 가사적으로 〈The Bewlay Brothers〉는 보위가 만든 가장 위대한 곡이라는 찬사를 받을 후보곡이다. 느릿하고 불길하게 깔리는 '제발 떠나 줘Please come away'라는 만화영화 캐릭터 같은 보이스는 록 역사에서 가장 멋지고 가장 섬뜩한 엔딩으로 불릴 만하다.

BIG BOSS MAN (앨버트 B. 스미스/루더 딕슨)

지미 리드가 만든 록 밴드 프리티 싱즈(The Pretty Things)의 싱글 〈Rosalyn〉의 B면은 아마도 보위의 주목을 끌었을 것이다. 매니시 보이스의 라이브 레퍼토리 중 하나였다.

BIG BROTHER

• 앨범: 《Dogs》 • 라이브 앨범: 《David》, 《Glass》

곡 타이틀은 폐기된 앨범 제목 《1984》를 각색했음을 공표하고 있다. 하지만 〈Big Brother〉는 보위에게 초창기 앨범들을 관통하는 논리적 관심사가 존재했음을 보여주는 곡이다. 그 연원은 1970년 〈Saviour Machine〉이나 심지어 1967년 〈We Are Hungry Men〉으로 거슬러 올라간다. 이 테마가 다시 제기하는 문제는 절대 권력이 가진 위험천만한 카리스마, 그리고 전체주의라는 최후의 방편에 굴복해버린 사회 제도이다. 빅 브러더는 '우리의 관심을 끌고, 우리를 따라다니는 존재someone to claim us, someone to follow'이지만 동시에 '우리를 바보로 만드는 존재, 바로 우리 자신과 같은 존재someone to fool us, someone like you'이기도 하다. 독재의 매력은 평범성과 조화를 이루고 있다. 그것은 마음먹기에 따라서 그 누구도 히틀러가 될 수 있다는 점을 연상시킨다. 코카인과 알코올에 중독된 보위는 경솔하게도 1-2년 후 그런 주장을 하게 된다.

〈Big Brother〉는 《Diamond Dogs》 세션 중 초기에 완성한 곡 중 하나로 녹음은 주로 1974년 1월 14-15일

올림픽 스튜디오에서 이루어졌다. 초현대적 신시사이저와 뒤틀린 색소폰 사운드로 충만한 트랙이 주는 불길한 위협을 감안하면, 곡은 놀라울 정도의 혼종성을 무심코 드러낸다. 반면, 가사는 초기의 보위를 소환한다. '먼지와 장미dust and roses'에 대한 오프닝 프레이즈는 〈Aladdin Sane〉에 드러나는 '죽은 장미dead roses'와 공명한다. 한편 부드러운 팔세토 구간과 '아수라장을 암시하는 유리 정신병원glass asylum with just a hint of mayhem'은 둘 다 〈All The Madmen〉을 떠오르게 한다. 코러스 부분의 화음과 가사는 필연적으로 본조 도그 밴드의 1969년 익살스러운 탄원, '아폴로 씨를 따르라follow Mr Apollo'(〈Mr. Apollo〉의 가사)를 상기시킨다(《Diamond Dogs》의 드러머 앤슬리 던바가 1969년 본조 도그 밴드와 연주한 적이 있다. 하지만 이건 우연의 일치에 불과하다). 이와 비슷하게 놀라운 건 2분 정도에 나오는 보위의 색소폰 브리지와 조니 호크스워스가 작곡해 1968년 이래 방송국의 로고송으로 사용된 유명 텔레비전 CM송 〈Salute To Thames〉가 유사하다는 점이다.

〈Big Brother〉는 'Diamond Dogs' 투어 동안 연주되었다가 1987년 'Glass Spider' 쇼에서 되살아났다. 흥미롭게도 이 곡의 코러스 멜로디 부분은, 1987년 앨범 《Never Let Me Down》의 수록곡 〈Shining Star (Making' My Love)〉를 한 땀 한 땀 똑같이 베껴서 만들어졌다. 가사조차 '누군가 기도해Someone to pray for'로 거의 비슷하게 말이다. 어쩌면 오리지널을 다시 살려보려고 했던 보위의 자기 복제였는지도 모른다.

A BIG HURT
• 앨범: 《TM2》 • 싱글 B면: 1991년 10월 [48위]

스콧 워커의 1967년 앨범 수록곡 〈The Big Hurt〉로부터 차용한 듯한 제목, 그리고 섹스 피스톨스/버즈콕스의 유산에 빚지고 있는 힘찬 펑크 리프를 가진 이 곡은 《Tin Machine Ⅱ》에 실린 곡 중 유일하게 데이비드 보위 혼자 작곡한 곡이다. 〈The Big Hurt〉는 상상력이 부족했던 틴 머신의 데뷔작을 지루하고 강렬하게 매만진 버전이다. 보컬 샤우팅, 신경질적인 기타, 가차 없이 내리치는 드럼, 성차별적 가사-'덕테일을 한 유리눈a glass eye in a duck's ass'이라는 기괴한 언급을 포함-는 군더더기에 불과하다. 1991년 BBC 세션에서 틴 머신이 새로 녹음한 버전은 〈Baby Universal〉의 12인치 싱글에 수록되었고, 'It's My Life' 투어 내내 공연되었다. 2008년 스튜디오 세션에서 녹음한 인스트루멘털 믹싱 버전이 인터넷에 유출되었다.

BLACK COUNTRY ROCK
• 싱글 B면: 1971년 1월 • 앨범: 《Man》

경쾌하면서도 긴장감 넘치게 연주되는 이 곡은 1년 전에 나온 〈Unwashed And Somewhat Slightly Dazed〉와 유사한 코드 진행을 가졌다. 이 트랙에서 보위는 마크 볼란의 트레이드마크인 고음 보컬을 거의 연기하듯 흉내 내고 있다. 훗날 토니 비스콘티는 이렇게 회고했다. "데이비드는 자연스럽게 볼란의 보컬 느낌을 가져가려고 했어요. 가사가 완성되지 않았기 때문이었죠. 그는 이 곡을 장난처럼 불렀어요. 하지만 우리는 참 멋지다고 생각했죠. 그게 곡을 계속 작업했던 이유예요. 사실 우리는 제대로 된 곡이 나올 때까지 반복해서 녹음했어요. 내가 데이비드의 보컬을 추려 냈고 이퀄라이제이션을 사용해 더 볼란 같은 느낌이 들게끔 만들었죠."

멜로디는 앨범 세션 시작 단계에 이미 만들어져 있었지만, 가사는 마지막 순간에 작업한 것이 분명하다. 좌절한 토니 비스콘티가 심드렁한 보위에게 조언을 요청한 이후였다. 아마 이 점이 이 곡의 가사가 단순하게(두 줄로 구성된 벌스/코러스의 반복) 쓰인 이유를 설명해 줄 것이다. 하지만 〈Black Country Rock〉은 앨범 전체를 관통하는 여행/등산 퀘스트 모티프를 확고하게 해 준 곡이었다.

〈Black Country Rock〉은 2010년 영화 「에브리바디 올라잇」의 사운드트랙에 삽입되기도 했다.

THE BLACK HOLE KIDS

보위가 2000년 "매혹적"이라고 묘사했던 이 곡은 지기 시절에 미처 마무리하지 못했던 대여섯 개의 파편에 불과했다가 2002년 《Ziggy Stardust》의 30주년 기념 앨범 발매를 목적으로 다시 작업되었다. 하지만 이 프로젝트는 보류되었고, 노래는 사람들에게 들려지지 못한 채 남게 되었다. 제목만 가지고 판단한다면, 어쩌면 이 곡은 1973년의 성사되지 못한 공연을 위해 쓰였을지도 모른다(블랙홀과 관련된 보위의 관심사를 확인하려면 'STARMAN'을 참고).

BLACK TIE WHITE NOISE

- 앨범: 《Black》 • 싱글 A면: 1993년 6월 [36위]
- 보너스 트랙: 《Black》(2003) • 다운로드: 2010년 6월
- 비디오: 「Black」, 「Best Of Bowie」

1992년 4월 29일, 보위는 새 아내 이만과 함께 로스앤젤레스에 도착해 살 집을 보러 다녔다. 그가 LA에 도착한 날 로드니 킹 사건(1991년 LA에서 경찰관들이 흑인 로드니 킹을 잔혹하게 구타한다. 이 장면은 미 전역에 방송되었고, 분노한 흑인들이 폭동을 일으키는 단초가 된다)에 연루된 네 경찰관에게 무죄 판결이 내려졌는데, 이는 도시를 역사상 최악의 인종 폭동으로 몰아넣었다. 통행금지령이 내려졌고, 신혼부부는 묵고 있던 안전한 호텔 유리창을 통해 가게가 약탈당하고 건물이 불타는 장면을 목격했다. "아주 이상한 기분이었어요." 데이비드는 『레코드 컬렉터』 매거진에 이렇게 말했다. "처음엔 교도소에서 폭동이 일어난 게 아닌가 싶었어요. 마치 거대한 교도소에 갇힌 순진한 재소자들이 족쇄를 벗고 탈출을 시도하려는 것 같았거든요."

이날 로스앤젤레스 폭동을 목격한 보위의 경험은 앨범 《Black Tie White Noise》에 상당 부분 녹아들었다. 특히 타이틀 트랙을 통해 확인할 수 있는데, 이 곡은 장르적 평범성을 힘겹게 피해 나가면서 인종 공동체의 상호 존중을 향한 절박한 호소가 되었다. "이 곡이 1990년대의 〈Ebony And Ivory〉(백인 폴 매카트니와 흑인 스티비 원더가 1982년에 불러 히트시킨 곡)가 되길 바라진 않았어요." 보위는 『롤링 스톤』에 이렇게 말했다. 다행스럽게도, 상황은 그의 우려처럼 되지는 않았다. 〈Black Tie White Noise〉는 그의 가장 좋았던 1970년대 중반 스타일을 새롭게 포장했고, 마빈 게이의 〈What's Going On〉의 소절에 〈Fame〉의 백킹 보컬을 천연덕스럽게 덧입혔다. 잔혹하면서 동시에 세상 물정에도 밝은 듯한 특유의 냉소가 이 곡을 통해 다시 돌아왔다. 보위는 사업적으로 이용되는 인종차별-'베네통 광고로부터 진실을 알았어, 아프리카 사람들의 눈을 통해서Getting my facts from a Benetton ad, looking through African eyes'-을 대놓고 조롱한다. 단순한 이상주의-'다른 인종에게 다가가 그의 손을 잡아주세요, 밤거리를 걸으며 〈We Are The World〉라고 생각해요Reach out over race and hold each other's hand, walk through the night thinking 〈We Are The World〉'-도 비난 대상이 되긴 마찬가지다. 이 곡을 불렀던 유에스에이 포 아프리카가 내놓았던 사탕발림 히트

곡에 대한 언급은 그가 8년 전 라이브 에이드 공연에 모인 군중을 열광시켰던 다재다능한 엔터테이너와는 완전히 다른 사람임을 세상에 알렸다. "우리는 흑인들의 운명을 우리가 개선해주어야 하는 양 지나치게 열성적이에요. 마치 백인 자유주의자 같아요." 그는 『NME』에 이렇게 말했다. "나는 흑인들이 더는 그런 말을 듣고 싶어 하지 않는다고 생각해요. 그들은 자신들의 운명을 스스로 발전시킬 수 있는 아이디어를 갖고 있으니까요. 그들은 우리의 발상에 신경 쓸 여력이 없어요. 그들은 우리의 충고를 원하지 않아요." 또 다른 인터뷰에서는 이렇게 덧붙였다. "우리가 스스로 차이를 인정하고 이해할 수 있다면, 모든 사람 안에서 백인이라는 동일성을 찾으려 하지 않는다면, 더 실질적이고 유의미한 통합을 이룰 기회를 얻을 겁니다. 이 노래를 통해 그 가능성을 보여주고 싶었어요."

미국에서 여전히 뜨거운 인종 갈등이라는 주제를 보위는 훨씬 솔직하게 다루고 있다. "쉽게 얻을 수 있는 건 아니죠." 보위는 『레코드 컬렉터』를 통해 이렇게 말했다. "〈We Are The World〉나 〈We Shall Overcome〉(원래 가스펠로 훗날 대표적인 저항가가 되었다)을 부른다고 될 일도 아니고요. 통합의 요소들은 우리 마음속에 가장 중요한 자리를 차지해야 해요. 실제로 그렇게 되지 않는다 해도요. 뭔가 진전되려는 움직임이 나오기까지 끔찍한 반목이 생길 테니까요." 이 곡은 그러한 믿음을 재차 확인시킨다. 보위와 게스트 보컬리스트 알 비 슈어!는 쉬운 결론을 내리지 않는다. '틀림없이 유혈 사태가 벌어질 거야, 하지만 우린 극복해야 해There will be some blood, no doubt about it, but we should come through'.

하지만 다행스럽게도 〈Black Tie White Noise〉는 심각하지 않다. 오히려 능수능란한 펑키(funky)함을 선보인다. 와와 페달이 만들어내는 기타 소리와 레스터 보위의 폭발하는 트럼펫은 축음기 소리 위로 분위기 있게 깔린다. 데이비드는 알 비 슈어!에게 첫 벌스를 맡기고는 자신은 알짜배기 보컬 파트를 담당한다. "그 어떤 아티스트보다 알 비와 더 오래 작업한 것 같아요." 훗날 보위는 웃으며 말했다. "이 노래를 하게 된 건 아주 특별한 사건이었어요. 알 비는 정말 오랜 시간 고생했거든요. … 종종 둘 다에게 벌을 내리는 것 같았죠. 하지만 그런 고행의 시간을 겪으면서 보석이 보이기 시작했어요." 보위가 원래 지명했던 듀엣 파트너는 당시 사정상

참여할 수 없게 된 레니 크라비츠였다고 한다. 그는 훗날 〈Buddha Of Suburbia〉에 게스트로 참여하게 된다.

〈Black Tie White Noise〉는 앨범의 두 번째 싱글로 발매되었고, 크레딧에는 '데이비드 보위 피처링 알 비 슈어!'라고 기재되었다. 곡은 영국 차트 Top40에 간신히 들었는데, 당시 믿을 수 없을 정도로 광풍을 몰고 온 클럽 리믹스의 공세에도 불구하고 더는 차트에서 반응을 일으키지 못했다. 마크 로마넥이 연출한 탁월하지만 저평가된 뮤직비디오는 도시 게토를 배경으로 이미지들을 능수능란한 브리콜라주로 담아낸다. 보위와 알 비는 폐허를 배회하는 낙담한 흑인 아이들과 함께 등장하는데 장난감 총과 보위의 색소폰이 교차하며 화면에 비친다(이 모티프는 케이트 부시의 〈Army Dreamers〉로부터 빌려온 것이다). 한 흑인 아이가 백인 예수의 그림을 바라본다. 흑인의 얼굴이 흰색 후드티 속으로 들어간다. 마임이 등장하는 스튜디오 버전은 《Black Tie White Noise》의 비디오로 발매되었다. 보위는 또한 미국 텔레비전에서 알 비와 함께 1993년 5월 「The Arsenio Hall Show」와 「The Tonight Show With Jay Leno」에서 부르기도 했다.

BLACKOUT

• 앨범: 《"Heroes"》 • 라이브 앨범: 《Stage》

정신분열을 일으킬 것 같은 어둡고도 흥겨운, 전형적인 《"Heroes"》의 트랙 〈Blackout〉은 완벽하고 솔직한 로큰롤 송이다. 베이스 리프는 〈Suffragette City〉와 유사하다. 하지만 이 곡은 《"Heroes"》에서 가장 독특한 노이즈를 품은 곡이기도 하다. 신경질적인 신시사이저가 휘장을 두르는 동안 열광하는 듯한 퍼커션 브레이크가 끼어들고, 백그라운드에 깔린 노이즈 루프는 과장된 보위의 보컬로 마무리된다. 그런 이유로 이 곡은 아주 유명해졌다. 가사는 알코올 기운에 찌든 앨범에 걸맞게 파편화된 이미지들을 함축적으로 잘라 붙인 모양새다: '당신의 손에 들린 상해가는 와인을 마시는 건 위험이 너무 커 (…) 나를 의사에게 데려가줘, 누군가 이 마을에 돌아왔다는 소문을 들었어, 상황이 좋지 않아, 나는 상처 입고 의식을 잃었지, 일본 찬미자인 내 명예가 위태로워!Too high a price to drink rotting wine from your hands (…) Get me to a doctor's, I've been told someone's back in town, The chips are down, I just cut and blackout, I'm under Japanese influence and

my honour's at stake!'. 동시대 이 곡의 리뷰를 쓴 사람들은 이 가사를 1976년 11월 《Low》 세션 작업이 마무리될 즈음 보위가 기절했던 유명한 사건을 다룬 것이라고 추측했다(이 해석에 따르면 '나를 의사에게 데려가줘'라는 구절의 의미는 자명하다. '누군가 이 마을에 돌아왔다'는 부분은 안젤라를 지칭하는 것처럼 보인다. 위태로운 상황에서 절묘하게 공항에 도착한 그의 아내 말이다). 하지만 데이비드는 이런 해석을 부정하며, 이 곡은 1977년 7월에 발생한 뉴욕 대정전에 관한 것이었다고 주장했다. 실제로 재즈 뮤지션 라이오넬 햄프턴이 이 사건에 영감을 얻어 《Blackout》을 만든 적이 있다. 이 곡은 1978년 투어에서 연주되었는데, 이 탁월한 라이브 버전은 《Stage》에 담겨 있다.

BLACKSTAR

• 싱글 A면: 2015년 11월 [61위] • 앨범: 《Blackstar》

데이비드 보위의 마지막 앨범은 그가 이룩한 최고의 레코딩 성취 중 하나로 문을 연다. 작곡, 퍼포먼스, 프로듀싱의 측면에서, 《Blackstar》의 10분짜리 타이틀 트랙은 보위가 만들어낸 가장 출중하고, 모험적이며, 절묘할 만큼 아름다운 음악이다. 이 곡은 그가 남긴 유산 사이에서 높게 솟아오른 트랙이며, 과거와 미래로 동시에 향하는 어두운 그림자를 드리운다.

소규모 교향곡처럼 〈Blackstar〉는 장중하고 침울한 오프닝 악장으로 시작해 밝은 장조가 이끄는 중심 악절로 이동한다. 도입부가 더 번잡하고 화려하게 변형되기 전이다. 이 여정은 변화무쌍하게 돌아가는 리듬, 멜로디, 화성 안에서 진행되는데, 점차 복잡한 퍼커션과 시간을 왜곡하는 듯한 일렉트로니 리듬이 기타와 현악, 색소폰을 지지하고 나선다. 색소폰을 담당한 도니 매카슬린은 보위의 레코딩 중 가장 빛나면서도 웅장한 솔로를 연주해주고 있다. 이 기념비적인 건축물을 들락날락하는 데이비드의 보컬은 급강하했다가는 재차 상승한다. 가끔은 깨질 것 같이 애처롭고, 가끔은 교활하게 깔보는 것 같으며, 가끔은 목이 터져 나갈 듯한 큰 목소리로 아름다움을 전달한다. 곡의 핵심부-'그가 죽던 날 뭔가 일어났지Something happened on the day he died'-는 보위가 지금껏 쓴 가장 사랑스러운 멜로디를 뽑아내는데, 그는 자신이 과거 〈Life On Mars?〉나 〈Wild Eyed Boy From Freecloud〉에서 선보였던 상대방을 무장해제할 듯한 꾸밈없는 목소리로 노래한다. 어딘가에서 그

의 목소리는 《Ziggy Stardust》의 유쾌한 장난꾸러기 같은 면모를 보이기도 한다. 그리고 어느 지점에서는 《Heathen》이나 《1.Outside》의 불길한 멀티트랙 톤으로 스며 들어간다. 처음부터 끝나는 그 순간까지, 이 곡은 흠을 잡기 어려울 만큼 주의와 헌신, 절제력이 투입된 하나의 경이다.

보위의 모든 위대한 노래처럼 〈Blackstar〉는 무한한 해석의 여지가 존재하는 곡이다. 가사와 비디오에 모두 등장하는 '고독한 촛불solitary candle'은 엘튼 존에서 출발해 미국의 시인 겸 극작가인 에드나 세인트 빈센트 밀레이로 거슬러 올라가며, '짧은 촛불brief candle'이라는 대목은 셰익스피어의 비극 『맥베스』를 소환한다. 같은 맥락에서 '내일, 내일, 그리고 내일Tomorrow, and tomorrow, and tomorrow'은 보위가 〈The Next Day〉에서 암시했던 바다. 하지만 대체 '뱀의 마을Villa of Ormen'에 담긴 의미는 뭔가? 노래의 핵심부에 박힌 거의 영적인 변화의 순간-'누군가 그의 자리를 차지하고 용감히 외쳤어, "내가 검은 별이다"라고Somebody else took his place and bravely cried, "I'm a blackstar"'-은 어떻게 해석해야 하는가? 그보다 먼저, 'blackstar'란 대체 무엇인가? 데이비드 보위의 음악을 듣는 사람들이 존재하는 한 이와 비슷한 말들은 의심할 여지 없이 무수히 생산될 것이며, 연료 고갈 따위란 있을 수 없으리라. 'Ormen'은 스칸디나비아어로 '뱀'을 뜻하는데, 이 표현은 기독교적, 불교적, 알레이스터 크롤리 스타일로 무한히 해석할 수 있는 창을 열어 준다. 아마 보위는 소름끼칠 정도로 잔혹한 종교 억압과 살육에 관한 이야기에 등장하는 10세기 바이킹 선박을 염두에 두었을 것이다. 노르웨이 왕 올라프 트리그바손이 백성들을 기독교로 개종시키는 작업과 관련된 사가(중세 아이슬란드의 산문 문학)들. 하지만 지역 영주 라우드 더 스트롱은 이를 거부했고 예수의 이름을 더럽혔다. 이에 올라프 왕은 그의 입을 억지로 벌려 뱀을 삼키도록 했다. 그의 목으로 들어간 뱀은 라우드의 몸을 먹으면서 바깥으로 빠져나왔고, 결국 그는 죽고 말았다. 올라프가 몰수한 전리품 중에는 라우드의 배가 있었는데, 그는 그 배를 'Ormen'이라고 명명했고 새로운 함선 'Ormen Lange'를 위한 모델로 활용했다. 훗날 'Ormen Lange'는 바이킹 선단에서 가장 유명하고 두려움을 주는 이름이 되었다. 아마도 말년에 생긴 열정으로 중세 유럽사를 게걸스럽게 탐독하는 동안, 보위는

이 충격적인 일화와 마주했을 것이다. 사실이 아닐 수도 있지만 그것까지 우리가 알 수는 없으니까.

데이비드의 과거를 떠올려보면, 알레이스터 크롤리와의 연관성을 무시할 수도 없을 것 같다. 그레고리안 성가 스타일로 여닫는 〈Blackstar〉에서, 반복되는 주문 '모든 것의 중심에서At the centre of it all'는 친숙한 의미를 갖는다. 이미 〈Slow Burn〉에서 불렀던 가사이기 때문이다. 〈Sweet Thing〉은 이와 매혹적으로 유사한 가사를 담고 있다: '나는 사물의 중심을 향해 달려갈 거야I'll run to the centre of things'. 크롤리의 1913년 저서 『Book Of Lies』에 나오는 '마법 의식'인 '스타 사파이어'에 다음과 같은 구절이 나오는 것도 단지 우연의 일치만은 아닐 것이다: '그러고 나서 그를 중심으로 돌려보내라. 모든 것들의 중심으로Let him then return to the Centre, and so to the Centre of All'.

'검은 별' 자체에 대해 말하자면, 그 별은 끝도 없는 암시로 똘똘 뭉친 것처럼 보인다. 그것은 조쉬 비올라가 2013년 공개한 토성을 배경으로 한 공상과학 소설을 가리키는 고릿적 용어다. 밀레니엄 전환을 맞이해 그리스에서 활동을 시작한 아나키스트 그룹의 이름이기도 하다. 외계 행성에 표류하게 된 비행사에 대한 1981년작 애니메이션 판타지 시리즈 제목이기도 하다(아마 젊은 데이비드는 그 시리즈의 팬이었으리라). 1967년 TV 시리즈 「스타 트렉」의 에피소드 'Tomorrow Is Yesterday'(틀림없이 젊은 데이비드는 이 에피소드의 팬이었다)에 등장하는 우주선 엔터프라이즈가 시간여행을 할 수 있는 수단이기도 하다. 그뿐 아니다. 오렌지카운티에 있는 외딴 계곡, 1990년대 영국 록 밴드, 공상과학 드라마 시리즈 「바빌론 5」에 나오는 우주선, 모스 데프와 탈립 콸리로 이루어진 랩 듀오, 가나 국기에 나타난 아프리카의 상징, 1972년 조지 맥케이 브라운의 소설 『Greenvoe』에 나오는 사악한 군사 작전이기도 하다. 하지만 그 전에 우리는 'Blackstar' 혹은 'Black Star'로 명명된 보위의 곡보다 먼저 나온 곡들을 언급할 수 있다. 최소한 10곡이 넘는데, 그 아티스트는 에이브릴 라빈부터 라디오헤드까지 넓게 퍼져 있다. 또 다른 신빙성 있는 자료는 웹사이트 '보위원더월드'의 큐레이터 폴 킨더가 확인해준 것으로, 2013년 처음으로 방영된 BBC 드라마 「피키 블라인더스」의 첫 번째 시리즈에 나온다. 킬리언 머피가 연기한 토마스 셸비가 다이어리에 검은 별에 대해 휘갈기는 장면이 방영되었다. "검은 별이라.

그게 대체 뭐지?" 그는 질문을 받는다. "검은 별의 날이란 빌리 킴버와 그의 조직원들을 제거하는 날이지." 답변이었다. 보위는 「피키 블라인더스」의 열성적인 애호가이자 첫 번째 시리즈에서 늘 모자를 쓰고 나왔던 킬리언 머피의 친구였다.

이 모든 관점을 감안하고 〈Blackstar〉를 대할 때는 열린 마음을 가지고 신중하게 텍스트를 읽으려는 해석자가 되어야 마땅하다. 우리가 꼭 염두에 두어야 할 세 가지의 추가적 가능성이 있다. '검은 별'이라는 용어는 방사선 전문의들이 특정한 암 병변을 묘사하기 위해 사용하는 용어로 대개 가슴 쪽 병변과 연계되어 있다. 또한 '검은 별'은 준고전 역학 체계의 중력장에서 생성된 이론적 구상물로, 블랙홀의 대체 용어이자 붕괴되는 별과 특이점 사이의 과도기이다. 검은 별의 예측된 내부는 이상하리만큼 새로운 법칙에 종속된 시공 안에 존재한다. 검은 별의 존재는 저명한 천체물리학자 칼 세이건이 죽기 전까지 가정한 바 있다. 하지만 1980년대 TV 시리즈 「코스모스」에서 그가 블랙홀에 의해 공간이 휘는 것을 증명하기 위해 사용했던 도구가 《Blackstar》 앨범에 그려진 비틀린 격자 모양의 일러스트레이션과 동일하다는 점은 틀림없이 우연의 일치라고만 할 수 없다. 둘 사이의 연결 고리는 나사의 알루미늄 각판이 《Blackstar》 앨범 부클릿에 포함되어 있다는 것이다. 이 각판은 열성적으로 외계생명체 탐사를 지지해온 세이건이 구상하고 디자인한 작품이다. 끝으로 〈Black Star〉는 엘비스 프레슬리가 녹음한 잘 알려지지 않은 노래이자, 1960년대 같은 이름을 걸고 촬영한 영화를 위한 곡이었다. 하지만 영화 제목이 「플레이밍 스타」로 바뀌어 노래는 누락되었고, 1990년대까지 미공개 상태로 남아 있었다. 경쾌한 웨스턴 비트를 배신하기라도 하듯, 프레슬리의 〈Black Star〉는 죽음을 벗어나기를 기원하는 한 사내에 대한 조금은 암울한 트랙이다: '모든 사람에겐 검은 별이 있지, 그의 어깨에 박힌 검은 별 / 그 별을 본 누군가는 그의 때가 언제인지 알고 있어Every man has a black star, a black star over his shoulder / And when a man sees his black star, he knows his time, his time has come'. 그때 보위는 엘비스를 생각했을까? 아니면 암 병변을? 그것도 아니라면 「2001 스페이스 오디세이」의 우주로 돌아가, 형이상학적 천체를 바라보고 있었을까? 그러는 동안 능글맞게도 양자물리학적으로 섬뜩하게 해석할 수 있는 말을 하면서, 파괴되는

별 하나를 다른 별과 합쳐 보고 있었을까? 모두 사실이었을 가능성이 충분하다. 〈Blackstar〉를 생각할수록, 우리는 보위가 예전에 이런 종류의 작업을 무수히 했었다는 사실을 상기해야만 한다. 1987년 〈Glass Spider〉를 언급하며 데이비드는 "가짜 신화를 주조한다"라는 구절을 대놓고 언급한 적이 있다. 지 두앙 지구(Zi Duang Province)부터 뱀 마을까지, 샘 요법(Sam Therapy)부터 킹 다이스(King Dice)까지, 현장감독 융(Jung the Foreman)부터 웃음 호텔(Laugh Hotel)까지. 여기서 알 수 있듯, 보위는 막연한 모호함 속에서 고의적으로 신비스럽게 보이도록 구축한 상징들에 익숙한 사람이었다.

〈Blackstar〉는 원래 둘로 나눠진 멜로디로 시작하는 곡이었다. 데이비드가 두 멜로디를 이어 붙인다는 발상을 떠올리기 전이었다. 둘을 결합한다는 건 데모 단계에서 내려진 결정이었는데, 당시라면 데이비드가 아직 앨범 세션에 들어가지 않았을 때다. "그건 둘로 나눠진 노래가 아니었어요." 키보디스트 제이슨 린드너가 설명했다. 보위가 이메일로 데모를 보냈을 때, 제이슨은 처음으로 데모 상태의 곡을 들어봤던 사람이었다. "이메일에서 데이비드는 자신이 중간 부분에서 자유로운 형식으로 둘을 결합시키겠다고 써 놓았어요. 그게 전부였죠. 두 개의 다른 노래라기보다는 두 파트로 구성된 모음곡 형태였어요."

〈Blackstar〉의 백킹 트랙은 2015년 3월 20일, 매직 숍 스튜디오에서 세 번째와 네 번째(마지막) 세션 작업을 하는 동안 녹음되었다. 기타리스트 벤 몬더에 의하면, 완성된 트랙 중 대부분은 첫 녹음으로부터 가져온 것이라고 한다. "아주 신선한 에너지가 있었어요. 틀림없이 상당수가 첫 녹음과 관련되어 있었죠." 몬더는 『프리미어 기타』 매거진에 설명했다. "이 곡은 두 개의 서로 구별되는 파트를 갖고 있었어요. 기본적으로 데이비드는 이렇게 말했죠. '어떻게든 이걸 다음 파트에 녹여내자고.' 우리는 첫 시도만에 완벽하게 해냈죠. 그게 여러분이 음반에서 들을 수 있는 거예요. 펀치 인 같은 건 없었어요. 중반부는 따로 작업했죠. 그렇게 곡은 하나가 되었고 완벽하게 나아졌어요. 과도한 포장이나 오버프로듀싱을 하려는 시도 따위 있지도 않았죠."

베이시스트 팀 르페브르는 속내를 털어놓았다. "타이틀 트랙은 사실 우리가 도착하기도 전에 잘 녹음되어 있었어요. 드럼 패턴이 아주 특이했죠. 드론이 잔뜩 깔

린 첫 부분은 모두 데이비드의 계획대로였어요. 중간 부분에 장조로 선회하는 지점은 전보다 훨씬 개선된 것이고요. 많이 느슨하게 연주했죠."

현악 파트는 후반부에 오버더빙했다. 추가로 들어간 기타는 벤 몬더의 연주다. "타이틀 트랙의 반복되는 멜로디 라인은 오버더빙 작업이 있던 날 내가 연주한 거예요." 몬더는 『프리미어 기타』에 이렇게 말했다. "갑자기 그 부분은 테마를 반복하며 다양한 방식으로 다른 멜로디를 견인하는 가장 중요한 부분으로 격상되죠. 아주 흥분되는 일이었어요." 오버더빙 작업에서 도니 매카슬린의 나부끼는 듯한 플루트 연주도 종결부에 덧입혀졌다. 매카슬린에게 〈Blackstar〉는 "믿을 수 없는 곡"이었다. 르페브르는 이 곡을 세션 작업의 '정점'이라 생각했다. "이런 노래를 싱글로 내다니. 참 배짱 두둑한 짓이었죠."

휴먼 스튜디오에 들어간 보위는 4월 2일과 3일, 그리고 5월 15일, 그렇게 3일 동안 보컬을 녹음했다. 포스트-프로듀싱 작업을 하는 동안 그는 〈Blackstar〉를 앨범의 첫 싱글로 내놓겠다는 결정을 내렸다. 오리지널 녹음은 11분이 넘었지만, 싱글 버전은 9분 57초로 편집했다. 아이튠즈가 어떤 개인 판매자도 10분을 초과하는 트랙을 올릴 수 없다는 정책을 유지하고 있다는 걸 알았기 때문이다. "참 엿 같은 일이었죠." 토니 비스콘티는 웃었다. "하지만 그 곡을 싱글로 내자는 데이비드의 결정은 요지부동이었어요. 그는 앨범 버전과 싱글 버전을 나누길 원하지 않았는데, 사람들에게 혼선을 주기 때문이었어요."

2015년 10월, 11월 20일 싱글 발매를 6주 앞둔 날, 〈Blackstar〉는 존 허트와 사만다 모턴 주연의 스카이 애틀랜틱 제작 6부작 범죄 드라마 「더 라스트 팬더스」의 테마곡으로 첫선을 보였다. 이 프로그램은 「브레이킹 배드」와 「워킹 데드」의 에피소드를 포함한 여러 작품에 이름을 올렸으며 비욘세의 〈Me, Myself And I〉, 마돈나의 〈Hung Up〉, 카일리 미노그의 〈Love At First Sight〉, 스트리츠의 〈Dry Your Eyes〉 등 일련의 뮤직비디오를 연출한 스웨덴 출신 감독 요한 렝크가 공동으로 제작 및 감독을 맡았다. 「더 라스트 팬더스」를 제작하는 동안, 보위의 오랜 팬이던 렝크(그는 "열 살 때 내 방에 보위 포스터가 붙어 있었죠"라고 밝혔다)는 보위가 이 테마 음악을 공연에서 연주했으면 한다는 욕망을 표출했다. 그는 단 한 순간도 그런 일이 벌어질 거라 상상할

수 없었다. 하지만 그의 어시스턴트가 뉴욕에 있는 보위 사무실에 방문했을 때, 데이비드가 좀 주저하긴 했지만 흥미를 갖고 있다는 답변이 곧 돌아왔다. "눈물이 날 것 같았어요." 훗날 렝크는 이렇게 말했다.

오래 지나지 않아 보위는 「더 라스트 팬더스」를 촬영하느라 분주했던 렝크와 접촉했다. "서포크에 있는 감옥에서 촬영하고 있을 때 그 전화를 받았죠." 렝크는 『NME』에 말했다. "우리는 매우 지적이고도 건전한 대화를 나눴어요. … 그에게 첫 에피소드를 촬영한 무편집 본 영상 두 개를 건네주었는데 진심으로 흥미롭게 보더군요. 데이비드가 다른 건 없냐고 묻기에 드라마에 나오는 이미지들, 네덜란드의 화가 히에로니무스 보스와 독일의 화가 마티아스 그뤼네발트의 세계에 그려진 괴물과 악령들이 적힌 무드 보드를 주었죠. 그는 말했어요. "모든 게 어울리는군. 다 좋아, 우리 이거 하자고."

보위와 렝크의 협업은 녹음 작업이 완성된 지 두 달 후인 2015년 7월 말에 시작되었다. 보위가 "모든 게 어울린다"고 말한 바의 의미는 자신이 당시 렝크의 오프닝 타이틀에 들어갈 트랙을 다시 작업하고 있다는 뜻이었다. 〈Blackstar〉는 작업이 거의 끝났지만, 최종 믹싱이 끝나지 않은 상태였죠. 「더 라스트 팬더스」 프로젝트가 시작되었을 시점이었어요. 토니 비스콘티가 내게 설명해줬죠. 우린 〈Blackstar〉의 여러 부분들을 모아 다양한 방식으로 활용해봤어요. 감독이 여러 테마로 다시 구성해볼 수 있게 하기 위해서요. 작업을 위해 기타와 키보드를 추가로 연주해 넣었죠. 나는 모든 버전들을 믹싱해봤어요. 작업은 한 사나흘 걸렸던 것 같아요. 스웨덴에 있는 감독과는 늘 스카이프를 통해 소통했죠."

드라마 오프닝 타이틀에 나온 〈Blackstar〉 인용은 곡 초반부에 나오는 "심판의 날"이라는 구절을 45초로 변형한 것이다(클로징 타이틀은 스웨덴 그룹 롤 더 다이스가 인스트루멘털 버전으로 연주했다). "그가 우리에게 보여준 음악은 드라마에 나오는 모든 캐릭터의 면모를, 심지어 시리즈 자체를 구현하고 있었죠." 렝크는 『가디언』에 그 테마곡을 묘사하며 이렇게 말했다. "〈Blackstar〉라는 단어로 만들어낼 수 있는 가장 어둡고 음울하며, 아름답고 센티멘털한 곡이죠. 내내 그 남자는 나에게 영감을 주고 매혹시켰어요. 일이 진행될수록 그의 관대함에 압도당했죠. 대체 내게 무슨 일이 일어난 건지 가늠할 수조차 없었으니까요."

보위는 재빠르게 칭찬 모드로 돌입했다. 「더 라스

트 팬더스」에 감명받은 보위는 요한 렌크를 초청해 〈Blackstar〉의 뮤직비디오 촬영을 맡아 달라고 했다. 렌크는 수년 동안 뮤직비디오를 맡은 적이 없었고 옛 작업은 이미 끝난 커리어로 간주하고 있었다. 하지만 보위의 제안은 거절할 수 있는 게 아니었다. "나는 런던에서 뉴욕까지 비행기를 타고 날아갔어요. 소호에 있는 사무실에서 그를 만나서 완성된 트랙 모두를 들어봤죠." 훗날 렌크는 『가디언』에 그렇게 말했다. "보위가 내 어깨에 손을 얹더니 활짝 웃으며 말했어요. '미리 경고 해야겠네. 이거 10분짜리야.' 싫다고 말할 방법이 없었죠. 그는 따뜻하지만 치명적인 미소를 지었어요. 순간 이게 흥미로운 여정이 될 거라는 걸 알았죠." 프리-프로덕션 기간이 끝난 후 렌크는 이렇게 말했다. "참 길고 복잡한 촬영이었어요. … 난해했고 골치도 아팠죠." 촬영은 2015년 9월 부쿠레슈티와 뉴욕에서 시작되었고, 데이비드의 시퀀스는 브루클린 스튜디오에서 단 하루 만에 완결되었다. 브루클린에 있는 나이트호크 시네마에서 열린 시사회에서, 토니 비스콘티는 5.1 채널 오디오 믹스를 만들어달라는 요청을 받았다.

〈Blackstar〉 영상은 보위가 만든 또 하나의 걸작이다. 이 록 뮤직비디오의 선구자는 요한 렌크와 더불어 다시 한번 끝내주는 일을 해냈다. 결과물은 매력적이고, 생략이 많으며, 지성과 신비, 위트로 가득 차 있다. 무엇보다도, 이 작품은 숨이 멎을 것처럼 아름답다. 이 그림 같은 조명을 배경으로 한 호화스러운 볼거리의 디렉팅과 매끄러운 촬영 기법은 부분적으로 보위와 렌크가 모두 알레한드로 조도로프스키, 알렉세이 게르만, 안드레이 타르코프스키와 같은 예술영화 감독들을 좋아했기 때문에 가능했다.

오프닝 장면. 우주복을 입은 시신이 외계 행성을 배경으로 누워 있다. 하늘은 개기 일식의 지배를 받아 어둡다. 아마 검은 별의 영향이라 생각해본다. 한 여인이 다가온다. 그냥 평범한 여인이지만 치마 사이로 꼬리가 삐져나와 있다. 그녀는 우주인 방문객의 헬멧을 들어 올려 보석으로 장식한 두개골이 드러나게 한다. 솟이 지나가는 사이, 보위는 그의 새로운 페르소나를 노출한다. 머리엔 붕대를 칭칭 동여매고 눈에는 단추를 단, 붕대 사이로 헝클어진 은발이 튀어나온 눈먼 예언자를. 그는 헛간, 어쩌면 건초다락에 은둔해 있다. 어두운 공간, 널판지 틈으로 빛이 스며든다. 예언자의 뒤편엔 세 시종이 있는데 그들은 최면에 걸린 채 의식을 치르는 사람들처럼 몸을 부르르 떤다. 시신의 두개골을 함에 넣은 채 황폐화된 도시를 돌아다니던 여성은 모래로 덮인 지역으로 향한다. 그곳에는 한 무리의 여성이 그 여인을 기다리며, 시종들과 똑같은 춤을 춘다. 그러는 동안 우주인의 머리 없는 시신은 검은 별의 중력에 이끌려 하늘을 유영한다. 이제 음악은 두 번째 구간으로 향하는데, 여기서 보위는 새로운 모습으로 나타난다. 사라진 것은 붕대와 신경질적인 발작(춤?)이다. 대신 보위는 사제 같은 침착함을 유지하며 표지에 검은 별이 그려진 낡은 책을 높이 들고 있다. 세 제자들은 그의 뒤에서 함께 하늘을 응시한다. 그 장면은 마치 현대적으로 변형한 소비에트 시절의 프로파간다 포스터를 보는 것 같다. 다시 우리는 헛간으로 돌아가게 되는데, 여기서 보위는 세 번째 페르소나를 꺼내 보인다. 그는 미소를 머금은 채 놀라울 만큼 자신감에 찬 포즈를 선보이는 기괴한 캐릭터로 분해 있다. '검은 별, 갱스터, 영화 스타, 팝 스타blackstar, gangstar, filmstar, popstar'라는 가사를 부르는 대목이다. 어느 순간, 풀이 무성하게 자란 들판에, 세 허수아비가 십자가에 묶인 채 몸부림친다. 이 장면에서는 소름돋게도 십자가에 못 박아 죽이는 형벌이 연상된다. 음악은 재차 1악장으로 귀환하고, 여인은 남자의 두개골을 자신을 기다리던 여인들에게 전달한다. 어느새 보위는 '단추 박힌 눈'으로 돌아왔다. 두개골을 든 채 봉헌 의식을 치르는 여성들은 괴물을 소환한다. 괴물은 들판을 가로질러 세 허수아비를 향해 돌진하고, 중간에 있는 허수아비를 공격하기 시작한다. 보위와 같은 단추를 눈에 달고 있는 그 허수아비. 그 순간 헛간에 있는 보위는 불안하게 비틀거리다 땅에 쓰러진다. 그가 쓰러지는 순간 괴물은 그의 분신 허수아비를 잡아먹는다. 카메라는 다시 마을을 비추는데, 하늘은 이제 불빛으로 번쩍인다. 페이드아웃.

이 탁월한 영상에 담긴 몇몇 이미지들은 예전의 보위 비디오에서 보았던 것과는 다르다. 그가 긴 시간 동안 애착을 가졌던 '우주인'을 떠올릴 필요는 없으리라. 하지만 뮤직비디오를 보면 아들 덩컨 존스의 영화 「더 문」에 인사라도 보내는 것처럼, 우주인의 옷에는 노란색 '스마일' 배지가 달려 있음을 확인할 수 있다. 영화에 나오는 관리 컴퓨터 거티의 사용자 인터페이스에도 노란색 '스마일' 이모티콘이 드러나 있기 때문이다. 이 시점에서 우리는 지금까지 몇 번 펼쳐졌던 보위의 눈먼 순례자 연기를 보고 싶을지도 모른다. 예를 들어 'Glass

Spider' 투어에서 〈Loving The Alien〉을 노래하던 순간, 〈Heathen (The Rays)〉를 라이브에서 연주하던 순간이 그러했다. 신비스러운 컬트와 난해한 내용은 제의적 요소를 담은 〈The Hearts Filthy Lesson〉의 뮤직비디오를 연상하게 한다. 몸을 떠는 댄서들은 〈Fashion〉의 비디오에 먼저 나왔다. 〈Goodbye Mr. Ed〉의 가사에 나오는 '사당에 모신 머리skull enshrined'라는 표현도 떠올릴 수 있다. 〈Cracked Actor〉의 '머리 언급'은 두말할 필요가 없다. 심지어 동화 속 마을이 〈Labyrinth〉에 나오는 고블린 성과 놀라운 유사성을 갖는다는 점 또한 언급할 수 있다. 뮤직비디오 속에서 데이비드 보위가 하늘로 치켜든 '다섯 꼭짓점 별'이 박힌 책 표지는 알레이스터 크롤리를 연상시킨다. 자신이 크롤리의 '엄청난 팬'이라고 밝힌 바 있는 렝크는 자신이 이미 보위와 함께 크롤리에 대한 이야기를 나눴음을 확인해주었다. "데이비드는 아주 박식한 사람이에요. 정말 해박하죠. 그가 가진 레퍼런스의 깊이는 상상을 초월할 정도예요. 모든 걸 알고 있죠. 그걸 전부 우연한 계기로 발견해 왔고요. 긴 시간에 걸쳐 여러 방면에 지식을 쌓은 후에도, 그는 여전히 호기심으로 가득 차 있어요. 독창적인 사람이기도 하고요. 말하자면 이런 스타일이에요. '한번 연구해보자. 일단 시도해보고 뭐가 일어나는지 보자고.'"

뮤직비디오 작업은 데이비드 보위가 그린 일련의 스케치로 시작되었다. 프리-프로덕션 기간 동안 보위는 자신의 병세를 렝크에게 처음으로 전했다. "스카이프로 말을 걸었어요. '자네에겐 말해두는 게 맞을 것 같네. 난 중병에 걸렸고 이겨낼 수 없을 거야.' 나는 보위와 작업하게 된 후 열두 살 먹은 어린아이처럼 들뜬 기분으로 아이디어를 내놓았어요. 하지만 그의 말은 엄청난 충격이었죠. '촬영이 끝나는 날까지 살아 있을지도 잘 모르겠어. 그렇게 되면 자네가 내 역할을 맡아줘.'"

보위의 첫 스케치 중 하나는 '단추 박힌 눈' 캐릭터였다. 이 캐릭터는 닐 게이먼의 2002년 소설 『코렐라인』과 이를 원작으로 만든 영화에 포함되었는데, 둘 다 평행 세계에 사악한 단추 눈을 가진 캐릭터를 담고 있다. 그러나 렝크는 이 '단추 박힌 눈' 캐릭터가 그런 외모를 가지게 된 데는 냉혹하고도 현실적인 이유가 있었다고 설명했다. "보위는 촬영 당시까지 자신의 머리카락이 남아 있을지 확신하지 못했으니까요." 그런데 막상 촬영을 시작하고 보니, 그의 머리는 다 빠지진 않았다. 하지만 그렇지 않았다면, 붕대는 그의 머리 전체를 덮게

되었을 것이다.

"그는 아주 멋진 '단추 박힌 눈' 스케치를 갖고 있었죠." 렝크는 CBC 뮤직 라디오 방송에서 이렇게 말했다. "우주복을 입은 남성 옆에서 한 여성이 무릎 꿇고 있는 스케치가 하나 있었고, 다른 스케치들도 있었죠. 그 그림들이 비디오 안에 명확하게 표현된 거예요." 렝크에게 또 하나 명확했던 건 보위의 캐릭터들이 갖는 차별성이었다.

"그게 '단추 박힌 눈'이었죠. 내성적이고, 고통에 몸부림치는 눈먼 사내. 그러고 난 다음 우리는 어딘가에 화려하게 표현한 사기꾼을 넣기로 했어요. 다른 부분에 등장해 메시지를 통해 장사를 하는 캐릭터 말이죠." 사악한 허수아비 캐릭터들은 데이비드가 낸 또 다른 아이디어로부터 나왔는데, 렝크는 오컬트풍의 저 신비스러운 제의가 이교도 의식을 암시하는 것이라고 주장했다. 어쩌면 경야(經夜)였겠고, 어쩌면 부활 축하 행사였겠지만. 주연을 맡은 여인의 이상한 신체적 특징에 대해서는 이렇게 말했다. "그녀에게 꼬리를 달아주자는 건 데이비드의 생각이었어요." 렝크는 진실을 밝혔다. "그는 이렇게 말했죠. '난 꼬리 달린 여성을 원해.' '좋아요, 좋아요, 나도 그게 좋아요.' 그러자 데이비드가 이렇게 받았죠. '좋아, 섹시하게 부탁해.' 그게 전부였어요."

무아지경에 빠진 듯 몸을 움직이는 댄서들의 춤사위는 절대 있을 법하지 않은 출처로부터 영감을 얻은 것이다. "데이비드가 아이디어를 내놓았어요. 그는 내게 유튜브를 통해 옛날 「뽀빠이」 영상을 보여주었죠. '이녀석들을 좀 봐.' 그나마 한 캐릭터는 움직이지도 않았어요. 만화 안에서 열심히 움직이지 않는 캐릭터들은 기껏해야 두세 개의 프레임으로 만들어진 것 같았죠. 내가 본 건 캐릭터가 한자리에 가만히 선 채 몸을 부르르 떠는 영상이었어요. 그 당시 애니메이션이나 스톱모션에 사용된 전형적 기법이었죠. 사람들은 그런 식으로 움직이지 않는 사물에 생명을 불어넣을 수 있었어요. 그걸 이용하면 뭔가 할 수 있을 것 같았죠. 이를테면 춤이요."

데이비드 보위의 작품을 사랑하는 사람들이 그의 영상을 논리적으로 '해석'할 수 있기를 바라는 건, 특히 〈Blackstar〉를 가득 채운 이미지들에 대해 그런 생각을 갖는 건 전적으로 납득할 만한 일이다. 〈Ashes To Ashes〉 시절 이래로 그의 작품에서 시각적 레퍼런스를 끌어내고 이론을 줄줄 대입하는 건 그의 광팬들에겐 손해라기보다는 너무나도 단순한 게임 같은 것이었다. 하

지만 이런 해석만을 고집하며 다른 모든 것들을 배제하려는 태도는 보위의 예술을 훼손하는 행위이다. 노랫말도 그렇지만 〈Blackstar〉 뮤직비디오를 해독해야 할 암호라고 가정하는 것도 어리석긴 마찬가지다. 마치 예술작품을 하나하나 분해한 뒤, 그것을 개별 부품처럼 환원하려는 시도 말이다. 작가 댄 브라운을 연상케 하는 어처구니없는 예술 접근법은 데이비드 보위가 관객 앞에서 평생 보여준 모든 것에 대한 안티테제이다. 뮤직비디오 작업을 하는 동안, 보위는 렌크에게 이미지들이 매체를 통해 어떤 식으로 논의되고 분석될 수밖에 없는지에 대해 이야기했다. 렌크에 따르면 보위는 이렇게 말했다고 한다. "내가 생각하는 중요한 한 가지는 이미지가 담은 의미에 대해 어떤 예측이나 분석도 하지 않는다는 거야. 의미는 자네와 나 사이에 이미 존재할 테니까. 사람들은 어떤 대상에 푹 빠져 그것을 분해하고 다양한 범주들로 이해하려고 하지. 하지만 그렇게 깊게 빠져들 만한 지점이란 존재하지 않아."

〈Blackstar〉의 마지막 1분. 플루트와 색소폰이 마치 나방처럼 신경질적인 소리로 떤다. 어둠의 심연 속으로 춤추며 사라지기 전이다. 베이스라인은 불안정하고 느릿한 드럼 비트는 불규칙적이다. 최후의 순간. 곡은 무조(無調)의 일렉트로닉으로 산산이 부서지고, 갑작스럽게 멈춘다.

BLAH-BLAH-BLAH-BLAH (이기 팝/데이비드 보위)
보위가 공동 작곡과 공동 프로듀싱을 담당한 이기 팝의 동명 타이틀 앨범에 수록된 이 곡은, 1980년대 중반 시기 아주 획기적이면서도 탁월한 사운드 실험을 선보인 곡이었다. 마찬가지로 데이비드가 공동 프로듀싱을 맡은 라이브 버전은 1987년 싱글 〈Fire Girl〉의 B면에 담겼다.

BLAZE
뮤지컬 「라자루스」에 포함되는 것으로 의견이 조율되었지만 최종적으로는 사용되지 않은 〈Blaze〉는 《Blackstar》 세션이 진행되던 2015년 2월 4일에 'Someday'라는 제목으로 첫 백킹 트랙이 녹음되었다. 트랙 작업은 3월 23일에도 계속되었으며, 그로부터 두 달 후인 5월 22일에 보위는 리드 보컬을 녹음했다. 5월 25일, 《Blackstar》 세션의 마지막 보컬 녹음이 있었다. 보위는 이 곡을 유행과는 거리가 먼 스타일로 작업했다. 딸랑딸랑 울리는 퍼커션과 왜곡된 주절거림은 영광스러운 분위기의 멀티트랙으로 녹음한 보컬 피날레로 이어진다. 쿵쿵 울리는 사운드를 담은 〈Blaze〉는 에너지로 가득한 곡이고, 화사한 연주는 물론, 또박또박 분절된 리듬을 가진 《Blackstar》의 특이한 스타일을 받아들이고 있다. 또한 〈The Next Day〉나 〈Jump They Say〉 스타일의 아트록으로 귀를 맹렬하다. 노랫말은 보위가 오래 간직했던 실존적 은유를 담은 우주여행 모티프로의 회귀다. 하지만 그 옛날 체념한 듯 모든 것이 결정되어 있다는 톰 소령의 시각-'내 우주선은 어디로 가야 하는지 아는 것 같아I think my spaceship knows which way to go'-을 으스스하게 드러냈던 보위는, 이제 낙관주의와 열망으로 가득한 저편으로 우리를 인도한다: '머지않은 언젠가 당신의 우주선은 날아갈 거야Someday soon your ship will fly'. 데이비드가 코러스를 넣는다. 중반부 '우주선 발사' 소리가 나온 후 도니 매카슬린의 과도하게 유쾌한 색소폰 솔로가 뒤따른다. 제목이 참 적절하다. 《Blackstar》 세션은 '영광의 불꽃a blaze of glory'으로 마무리되었으니.

BLEED LIKE A CRAZE, DAD
· 앨범: 《Buddha》
이 트랙에서 우리는 보위의 풍성한 셀프샘플링 증거를 발견하게 된다. 바로 〈Red Money〉를 경유해 〈Sister Midnight〉에서 직접적으로 따온 《Lodger》 느낌의 퍼커션, 베이스라인을 배경으로 깔리는 훌륭한 로버트 프립 스타일의 연주에서 말이다. 마이크 가슨의 자유분방한 피아노가 연주되고 셜리 앤드 컴퍼니의 1975년 히트곡 〈Shame Shame Shame〉(종종 〈Fame〉에 영감을 주었다고 잘못 알려진 곡)으로부터 가사를 따온 이 곡에서는 속사포처럼 이어지는 보위의 랩이 마치 만화경처럼 지나가는데, 그는 어느 시점에서 '죽은 남자가 향하는 곳where the dead man walks'이라 말한다. 셀프샘플링이 보위의 버릇이었음을 알려주는 대목이다. (*보위의 1997년 《Earthling》의 수록곡 〈Dead Man Walking〉을 말하는 것—옮긴이 주)

BLUE JEAN
· 앨범: 《Tonight》 · 싱글 A면: 1984년 9월 [6위] · 다운로드: 2007년 5월 · 라이브 앨범: 《Glass》 · 비디오: 「Jazzin' For Blue Jean」, 「Collection」, 「Best Of Bowie」 · 라이브 비디오: 「Glass」

《Tonight》에 담긴 불편한 R&B와 교묘하게 연주되는 퍼커션, 도처에 작렬하는 색소폰과 서툰 마림바는 마침내 이 곡에 이르러서야 제대로 된 모양새를 갖추었고, 틀림없이 앨범의 가장 성공적인 넘버가 되었다. 이 곡은 제목에서 유추할 수 있듯이, 1950년대를 연상시켰던 곡 〈The Jean Genie〉의 전통을 담은 위대한 '버려진 싱글'이었다. 미국의 로큰롤 가수 에디 코크런이 〈Somethin' Else〉나 〈C'mon Everybody〉에서 선보인 클래식한 리프에 기초하고, 〈Hang On To Yourself〉의 작곡에 써먹었던 영감을 다시 활용한 이 트랙은 명백히 18개월 전 《Let's Dance》 세션에 들어가기 전 착수했던 R&B 작업으로부터 나온 결과물이었다. "에디 코크런의 감성으로부터 영감을 얻은 곡이죠." 보위는 이렇게 말했다. "당연히 트로그스로부터 깊게 영향받은 곡이고요. … 내 생각엔 좀 절충적인 작업이었어요. 내 곡인데 뭐 어때요?" 어디선가 보위는 〈Blue Jean〉을 "여성을 낚으려 하는 성차별주의자 로큰롤이자 그렇게 지적인 곡은 아니"라고 언급하며, 록 칙(로큰롤 스타일로 차려입은 여성)에게 바치는 찬가에 지나지 않는다고 잘라 말했다.

《Tonight》에서 최초로 커트된 싱글 〈Blue Jean〉은 영국에서 6위, 미국에서 8위에 올라 영미 양쪽에서 Top10에 안착했다. 보위의 커리어에서 가장 공들여 만든 뮤직비디오 덕분이었다(더 자세한 내용은 5장 'JAZZIN' FOR BLUE JEAN'을 참고). 「Jazzin' For Blue Jean」의 촬영을 끝낸 며칠 후, 줄리언 템플은 1984년 9월 14일 뉴욕에서 열린 MTV 어워즈 심사차 나와 있던 소호의 웨그 클럽에서 처음보다는 공을 덜 들인 두 번째 비디오를 촬영했다. 형편없이 프린트된 컬처 쇼크 브랜드의 재킷을 자랑스럽게 걸치고 어쿠스틱 기타를 움켜쥔 보위는 카메라에 대고 마치 이것이 라이브인 양 곡을 소개한다(사실 라이브는 아니었다. 배경에 등장하는 엑스트라들은 「Jazzin' For Blue Jean」 때와 같은 사람들이었다. 하지만 이 버전에는 라이브 보컬이 코러스와 믹싱되어 있다). 그는 자신의 밴드를 "에일리언스"라 소개하며 이 곡을 "미 제국에 있는 우리의 모든 친구들"에게 헌정한다고 덧붙였다. 이 버전은 풀렝스 「Jazzin' For Blue Jean」 영상과 마찬가지로 「Best Of Bowie」 DVD에 보너스처럼 삽입되어 있다.

〈Blue Jean〉은 'Glass Spider'와 'Sound+Vision' 투어 내내 연주되었으며 'A Reality Tour'에 몇 차례 모습을 드러냈다. 12인치 확장판 댄스 믹스 버전이 2007년 다운로드용으로 재발매되었다.

BLUE TUNES : 'IT'S TOUGH' 참고

BOMBERS

• 보너스 트랙: 《Hunky》 • 라이브 앨범: 《Beeb》

긴장감 넘치는 지기 스타일의 프로듀싱과 예상치 못한 베이스 주자의 백킹 보컬이 《Hunky Dory》 세션에서 탄생한 아웃테이크에서 결합했다. 그 시기 가장 잘 빠진 곡은 아니었고, 틀림없이 앨범에 수록된 탁월한 스탠더드들에도 미치지 못했던 이 곡은 우연한 계기로 인류를 전면전에 돌입시킬 수 있는 핵폭탄 실험에 대한 히피 스타일의 정신없는 풍자곡이다. 보위는 "닐 영 스타일의 풍자"라 밝힌 바 있다. 성난 고음 보컬은 물론이고 가사 중심에 부각된 '노인old man'은 사실 데이비드가 당시 가장 좋아하던 앨범 《After The Gold Rush》의 수록곡 〈Don't Let It Bring You Down〉으로부터 힌트를 얻은 것이었다. 게다가 〈Right Between The Eyes〉는 1971년 4월 '크로스비, 스틸스, 내시 앤드 영'의 해체 후 발매된 라이브 앨범 《Four-Way Street》의 타이틀 트랙 제목이었다. 어쩌면 데이비드는 조니 미첼의 〈Woodstock〉에서 아이디어를 차용-'꿈에서 창공의 폭격기들이 기관총을 쏘는 장면을 봤어I dreamed I saw the bombers riding shotgun in the sky'-했을지도 모른다. 이 가사가 당대 보위의 가장 복잡한 가사를 가진 걸작들과 동시에 나왔다는 점을 감안하면, 다음과 같은 보드빌 스타일 가사를 보고 미소 짓기란 어려운 일이 아니다: '폭탄이 허공을 가를 때 파일럿의 기분은 최고였어the pilot felt quite big-time as the bomb sailed through the air'. 하지만 그 후에도 공연장이 보위를 계속 원했다는 사실은 그의 위대함을 알 수 있는 중대한 열쇠이다. 《Hunky Dory》에서 더 중대하게 다뤄진 주제도 있다. '세상의 균열crack in the world'이라는 표현은 〈Oh! You Pretty Things〉의 가사 '하늘의 균열crack in the sky'에 대응한다(여기서 '세상의 균열'은 1965년 출시된 따분한 공상과학 영화의 제목이었음을 지적할 필요가 있다. 과학자들이 지표면을 파내려가다 행성이 파괴될 뻔했다는 내용의 영화다).

보위는 부틀렉에 담긴 다듬어지지 않은 데모 버전 피아노를 쳤고, 1971년 6월 3일, BBC 세션에서 다시 피아노 연주를 맡았다. 훗날 녹음해 《Bowie At The Beeb》

에 담긴 이 곡은 딱딱할 만큼 종교적인 텍스트와 종말론적인 테마를 강조하는 《Hunky Dory》와는 다른 엔딩을 전달한다: '하느님, 당신을 닮은 한 사람만 빼고, 모두 내 성경을 읽곤 했어요Except a man, dear Lord, who looked like you / Used to look / In my holy book'. 이와 같은 가사를 담은 곡이 그로부터 3주 뒤 글래스톤베리 페스티벌에서 연주되었다. 풀 스튜디오 버전-수정된 마지막 가사는 이러했다: '높은 곳에서 맴돌며 / 하늘로 치솟네Floating High / Up in the Sky'-은 《Hunky Dory》를 녹음하는 동안 금세 탄생했다. 얼마동안 〈Bombers〉는 앨범의 두 번째 싱글로 예정되어 있었다. 미세하게 다른 믹싱 버전은 확장된 페이드아웃 세구에가 〈Andy Warhol〉의 인트로로 이어지는 얼터너티브 버전인데 1971년 8월 공개된 희귀 홍보용 LP에 실려있다. 심지어 《Hunky Dory》에서 빠진 뒤 〈Bombers〉는 이후 앨범 수록을 기다려야 하는 신세가 되었다. 하지만 《Ziggy Stardust》에는 자리가 없었다. 1971년 10월 20일, 토니 디프리스는 피터 눈을 위한 싱글로 이 곡을 제안했다. 피터는 그해 이미 데이비드의 두 곡을 녹음한 바 있던 인물이었다. 하지만 눈의 프로듀서였던 미키 모스트는 그 제안을 거절했다.

BORN IN A UFO
• 보너스 트랙: 《Next Extra》

이례적으로 긴 잠복기 끝에 탄생한 〈Born In A UFO〉는 보위의 오랜 공상과학 유머를 부활시킨 곡이다. 비록 《The Next Day》를 통해 나타난 요소들은 혼란스러울 정도로 익숙한 지점들로 향하고 있지만 말이다. 당연하게도 우리는 저 제목이 브루스 스프링스틴의 대표곡 〈Born In The USA〉와 매우 유사하다는 인상을 받는다. 그러한 인상은 〈Born To Run〉으로부터 가져온 드럼 연주와 벌스 구조를 통해 강화된다. 스프링스틴의 노래를 커버한 〈It's Hard To Be A Saint In The City〉를 떨리는 음정으로 솜씨 좋게 부르던 보위의 모습이 연상되기도 한다. 보위의 초창기, 브루스 스프링스틴은 '새로운 밥 딜런'이라는 찬사를 받고 있었다. 그런 이유로 보위가 이 곡의 첫 번째 벌스에서 뻔뻔하게도 딜런의 〈Like A Rolling Stone〉의 가사 '집 없이 떠도는no direction home'을 가져다 쓴 건 단지 우연만은 아닐 것이다. 자, 냉정히 음악만 말하자면, 우리는 지금 스프링스틴의 세상에 살고 있진 않다. 밥 딜런의 세상은 더

욱 아닐 것이겠지만. 이 곡의 감성은 넓게 보아 1970년대 후반의 뉴웨이브(초기 엘비스 코스텔로나 토킹 헤즈의 단초도 들어 있다)였고, 좁게 보자면 《Lodger》 스타일이었다. 그리고 그렇게 보는 게 타당하다. 〈Born In A UFO〉는 1978년 《Lodger》 세션 기간 동안 녹음한 미공개 트랙을 바탕으로 발전시킨 곡이다. "오리지널은 아주 거칠었죠. 좀 불안한 느낌이었고요." 토니 비스콘티는 내게 이렇게 말했다. 이어 "사람들의 보편적인 기준에 부합하는 곡은 아니었다"라고 덧붙였다. 《Lodger》 기간 중 작업한 그 어떤 오리지널 버전도 〈Born In The UFO〉라는 제목으로 살아남지 못했고, 완전히 새로 녹음했다. 하지만 보위는 세션에 앞서 자신의 뮤지션들에게 이 곡을 이미 연주해주었다. "그가 곡을 연주할 때 입이 떡 벌어졌어요." 드러머 재커리 알포드는 말했다. "데니스 데이비스의 연주가 나왔기 때문이었죠."

알포드와 베이시스트 게일 앤 도시는 첫 백킹 트랙에서 연주를 담당했는데, 이 트랙은 《The Next Day》의 첫 녹음 기간이었던 2011년 5월 5일과 10일 레코딩되었다. 하지만 이에 만족하지 못한 보위는 다음 해까지 이 트랙을 무시하고 있었다. 2012년 7월 23일, 이 곡은 처음부터 다시 녹음해야 했는데 당시 드러머는 스털링 캠벨, 베이시스트는 토니 비스콘티였다. 얼 슬릭은 비스콘티가 "안달루시아적인 색채가 강하다"고 묘사했던 기타 솔로를 연주했다. 이 버전은 《The Next Day Extra》라는 이름으로 공개되었는데, 데이비드의 보컬은 2012년 9월 26일에 녹음됐다.

사운드스케이프는 1970년대를 상기시키는데, 새로 쓰인 가사는 듣는 이를 1950년대 B급 공상과학 영화로 빠져들게 한다: '나는 숲속 빈터로 들어갔네 / A라인 스커트를 입은 그녀가 안개 사이로 미끄러져 갔지I pulled into the glade and watched the saucer land / She glided through the mist in an A-line skirt'. '페루자의 구두Perugia shoes'를 신은 외계 방문객. 그리고 '쿠레주가 만든 모든 것, 기하학적 얼굴, 전기 피부, 플라스틱과 레이스all Courrèges, geometric face, electric skin, plastic and lace'라는 표현. 머지않아 외계 방문객은 화자의 입을 빌려 이렇게 말한다: '나를 구석으로 몰아가네 (…) 나무들이 있는 쪽으로cornered (…) against the trees'. 이 가사는 명백히 우주의 긴장을 완화하려는 시도로 읽힌다. '그녀는 다른 여성들과는 다르지She was not like other girls'라는 대목에서 데이비드는 감

정을 배제하고 모든 코러스의 첫 부분을 부른다.

데이비드 보위가 만든 모든 '외계인' 노래들처럼, 이 곡에는 은유가 담겨 있다. 〈Born In A UFO〉는 우선 우주에서 온 한 여인을 기억하는 밤으로 생각할 수 있다. 하지만 UFO는 고대 그리스의 희극 작가 아리스토파네스가 플라톤의 『향연』에서 정의한 '사랑'의 유명한 정의, '고대 신에 의해 갈기갈기 찢긴, 저 잃어버린 반쪽과 결합되고자 하는 열망'의 변형으로도 받아들일 수 있다 (이와 똑같은 이야기가 〈The Origin Of Love〉의 토대를 형성한다. 이 노래는 보위가 좋아했던 록 뮤지컬 「헤드윅」에도 쓰였다): '나는 돌 아래에서 태어났어 / 우리는 모두 각자의 목소리를 갖고 태어났지 / 그녀는 UFO에서 태어났어I was born under a stone / We were born with a single voice / She was born in a UFO'. 보위는 이렇게 노래한다. 그렇다면 이 곡은 아리스토파네스의 철학과 우주 시대의 결합물인가? 아니면 그저 재미있게 볼 수 있는 미국 드라마 「제3의 눈」의 한 에피소드인가? 선택은 여러분의 몫이다.

BORN OF THE NIGHT
1965년 5월 데이비 존스와 로워 서즈는 덴마크 스트리트의 센트럴 사운드 스튜디오에서 몇 곡의 데모를 녹음했는데, 그중 데이비드가 작곡한 〈Born Of The Night〉을 타이틀로 확정했다. 자신감에 넘친 데이비드 보위는 직접 이 싱글을 홍보 문구와 함께, 대여섯 명의 에이전트와 공연 관계자에게 보냈다. 타이프한 홍보 문구에는 이렇게 쓰여 있었다. "로워 서즈–올해 관심을 둘 만한 그룹. (곧 발매될) 그들의 음반 《Born Of The Night》이 차트를 맹폭할 테니 주목하세요. 데이비의 놀라운 백킹을 들으면 선 채로 경악하게 될 테니까요. 리드 기타에 티-컵(TEA-CUP), 베이스에 데스(DEATH), 드럼에 레스(LES)." 언론 홍보를 통해 데이비는 거의 BBC2의 음악 프로그램 「Gadzooks! It's All Happening」에 출연할 뻔했지만 무산되었다. 프로듀서 셸 탤미가 〈Born Of The Night〉을 거절했기 때문이다. 결국 데모 이상의 진전은 없었다.

BOSS OF ME (데이비드 보위/게리 레너드)
• 앨범: 《Next》
《The Next Day》에 실린 트랙 중 보위가 혼자 작곡하지 않은 드문 곡이다. 〈Boss Of Me〉는 2011년 여름 기타

리스트 게리 레너드의 집에서 구상되었고, 첫 녹음을 완료한 건 그로부터 몇 주 지난 후였다. "그해 여름, 보위는 우드스톡에 나를 만나기 위해 찾아왔어요." 레너드는 『롤링 스톤』에 이렇게 말했다. "그는 드럼 머신을 갖고 있느냐고 물었죠. 그는 말했어요. '좋아, 커피 한잔하러 가자. 아마 우리는 곡을 쓰게 될 거야.'" 사실 드럼 머신 따윈 없었어요. 난 친구 집으로 급히 달려갔죠. 그 녀석에겐 오래된 롤랜드 TR-808이 있었거든요. 난 이렇게 말했어요. '에드, 네 드럼 머신 좀 빌려줄래? 지금 당장 필요해.' 결국 데이비드와 나는 두 곡을 함께 쓰게 되었어요."

그 두 곡이 바로 보너스 트랙으로 실리게 될 〈I'll Take You There〉와 2011년 9월 14일 매직 숍에서 트랙 작업을 마치고 같은 해 11월 26일 보위가 리드 보컬을 녹음한 〈Boss Of Me〉였다. 이 곡에서 게리 레너드는 중심이 되는 리프와 감5도(flattened fifth)가 이상하게 쓰인 독특한 코드 구조로 작곡에 기여했다. 매직 숍에서 다시 녹음된 우드스톡 데모와 함께, 에드의 드럼 머신은 재커리 알포드의 드럼 연주로 대체되었다. 토니 레빈은 알포드가 추천해준 악기인 채프먼 스틱으로 베이스 파트를 탁월하게 연주했다. "참 펑키(funky)한 소리가 났던 걸로 기억해요." 알포드는 훗날 『롤링 스톤』에 이렇게 말했다. "스틱을 쓴다면 더 훌륭하지 않을까? 내 제안이었지만 토니는 별로 동하는 것 같지 않았어요. 코드 변화가 너무 많았기 때문이죠. 그는 코드 변화가 많은 곡을 스틱으로 연주하는 걸 좋아하지 않았어요. 하지만 모두 훌륭한 소리라고 생각했죠. 마치 피터 가브리엘 같은 소리였어요. 특히 〈Big Time〉을 연주하던 시기요."

스티브 엘슨은 바리톤 색소폰으로 충실한 연주를 들려준다. 토니 비스콘티가 브리지에서 마치 노래하듯 연주한 리코더는 〈Moonage Daydream〉의 색소폰-리코더 구간을 살짝 소환한다. 전반적으로 볼 때 〈Boss Of Me〉의 백킹 트랙은 《The Next Day》의 다른 곡들만큼 깔끔하다. 그렇지만 내가 보건대 〈Boss Of Me〉는 앨범 안에서 가장 취약한 순간이자, 틀림없이 가장 당혹스러운 곡 중 하나이다. 우선, 앨범 전반의 문제인 제목이다. 〈Boss Of Me〉라는 곡 제목은 너무 식상하다. 크리스 오리어리는 게리 레너드의 기타 키트 보스 ME-80 이펙트 프로세서로부터 영감을 얻었을지 모른다는 독창적인 의견을 개진한다. 하지만 〈Boss Of Me〉가 얼터너티브 록 밴드 데이 마이트 비 자이언츠의 그래미 수

상곡으로 수많은 사람들에게 친숙한 폭스 방송국의 시트콤 「말콤네 좀 말려줘」의 테마곡 제목을 따라 했다는 점만큼은 부정할 수가 없다. '당신은 내 보스가 아니야you're not the boss of me'라는 표현은 원래 19세기에 사용되었던 것이나, 지금은 「말콤네 좀 말려줘」때문에 하나의 클리셰처럼 현재 팝 문화 내에서 굳어지게 되었다. 보위가 2013년 자신의 곡 제목으로 이걸 가져온 건 실망스럽게도 시대에 맞지 않았다.

한 가지 더 무시할 수 없는 문제는 어떤 면에서 《The Next Day》에 필연적으로 담길 수밖에 없었던 가장 단조롭고 시시한 가사에 관한 것이다. 보위의 보컬은 아름답지만, 노랫말은 진부하고 별 볼 일 없다. 반복되는 코러스에는 기이한 성차별이 심어져 있다: '그것을 지금껏 생각하고 꿈꿔왔던 이 누구인가? / 너 같은 촌년이 내 보스가 된다고?Who'd have ever thought of it, who'd have ever dreamed / That a small town girl like you would be the boss of me?'. 보위의 가사를 자전적인 내용으로 해석하는 것은 일반적으로는 회피 사항이다. 때문에 우리는 데이비드가 자신의 아내, 혹은 더 매력적인 존재인 딸에 대해 이야기하고 있다는 가정을 받아들여선 안 된다. 흥미롭게도 보위가 〈Boss Of Me〉를 구상하며 만들었다는 '작업순서도'에는 "추방된(displaced)", "비행(flight)", "재정착(resettlement)"이라는 세 단어가 적혀 있었는데, 이것은 바로 이해되지 않는 맥락이 배후에 담겨 있음을 시사한다. 만일 저 촌년이 고향을 멀리 떠나온 아무개-'너는 나를 보고 자유로운 하늘을 향해 눈물을 흘렸지 / 나는 너의 눈에서 반짝이며 떠도는 별을 봤어 / 강철로 둘러싸인 이 촌동네는 죽어가고 있지You look at me and you weep for the free blue sky / I look to the stars as they flicker and float in your eyes / And under these wings of steel the small town dies'-라고 가정했을 때, 저 공허한 코러스 파트는 그저 무기력하기만 하다. 수수께끼 내부에 자리한 또 다른 수수께끼가 있는 건가? 아니, 포스트-틴 머신 시기에 대해 탁 터놓고 말하자면 〈Boss Of Me〉는 멋진 트랙이지만 가사는 창피한 곡이다.

BOTH GUNS ARE OUT THERE

이 세미-인스트루멘털 펑크(funk) 아웃테이크는 보위, 그리고 그와 《Space Oddity》를 작업했던 기타리스트 키스 크리스마스가 녹음했다. 키스는 보위가 자신에게

1년 뒤 'Diamon Dogs' 투어가 끝나면 햄스테드에서 열릴 세션에 참석해달라고 요청했다고 보위의 전기 작가 크리스토퍼 샌드포드에게 말했다. 하지만 이것은 아마 사실이 아닐 것이다. 보위는 1975년 내내 미 전역을 돌아다니고 있었으니까. 아마 정확한 시점은 1976년 5월, 'Station To Station' 영국 투어 기간이었으리라. 크리스마스에 따르면 보위는 훗날 나올 《Black Tie White Noise》를 위해 이 리프를 슬쩍했다고 한다.

BOYS KEEP SWINGING (데이비드 보위/브라이언 이노)
• 싱글 A면: 1979년 4월 [7위] • 앨범:《Lodger》 • 비디오: 「Collection」「Best Of Bowie」

어떤 사람들은 일곱 살 먹은 아들 조를 위한 낙관적 메시지로 해석하고, 다른 사람들은 남성 쇼비니즘에 대한 농담 섞인 비판으로 간주하며, 모든 사람들이 성 정체성의 경계를 흐리게 한다는 끝날 것 같지 않은 강박의 증거로 받아들였던 〈Boys Keep Swinging〉은 발매와 함께 평론가들이 유독 사랑하는 곡이 되었다. 1979년 4월, 발간한 지 얼마 되지 않았고 여전히 뉴웨이브 음악에 진중한 태도를 유지했던 『스매시 히츠』 매거진은 이런 표현을 썼다. "간만에 나온 그의 베스트."

'자신의 악기를 찾기 위해 지하실로 내려간 아이들'이란 콘셉트를 알리기 위해, 보위가 이 곡에서 식구들의 포지션을 서로 바꾸었다는 일화는 유명하다. 기타리스트 카를로스 알로마는 매우 즐겁게 개라지 록을 좋아하는 소년이 되어 퍼커션으로 이동했고, 드러머 데니스 데이비스는 베이스 연주를 시도하게 되었다. 비록 소리가 좀 조잡하다고 판단되어 나중에 토니 비스콘티가 대타로 오버더빙하게 되었지만 말이다. "나는 이 곡에서 베이스를 과장되게 연주했어요." 훗날 그 프로듀서는 이렇게 회고했다. "《The Man Who Sold The World》때 처럼 말이죠." 한편 보위에게 〈Boys Keep Swinging〉은 1980년대 자신의 레코딩을 지배하게 될 첫 번째 중요한 쇼케이스 같았다. 조롱하는 듯 거친 엘비스를 흉내 낸 바리톤 보컬은 〈Let's Dance〉같은 트랙에서 폭발적인 효과를 나타내게 된다(그리고, 어리석게도 크루닝 창법으로의 전면 변화를 시도해 손발이 오그라들 정도의 당황스러움을 안겼던 〈God Only Knows〉같은 트랙에서도). 기타리스트 애드리언 벨루는 훗날 회상했다. 데이비드가 뉴욕에서 보컬을 녹음한 뒤였다. "그는 이 곡을 연주하고 나서 이렇게 말했어요. '이 곡은 네가 작업한

후에 쓰인 거야. 말하자면 네 정신이 담긴 곡이지.' 나를 세상 물정 모르는 사람처럼 갖고 논다고 생각했어요. 정말 깜짝 놀랐죠."

〈Boys Keep Swinging〉은 곡만큼이나 영상으로도 많이 기억된다. 데이비드 말렛 감독과의 첫 번째 공동 작업이었으며 1980년대 초반 동안 록 비디오에 대한 그의 지지를 중요하게 보여준 초기 샘플이었던 비디오는 창작 과정과 분리할 수 없는 작업이었다. 「Hullabaloo」와 「Shindig」와 같은 혁신적인 미국 텔레비전 쇼를 유명하게 만든 최첨단 비디오 테크놀로지를 창시한 왕성한 활동가 말렛은 템스 텔레비전의 「The Kenny Everett Video Show」 감독을 맡고 있었다. 당시 쇼에 출연한 보위는 1979년 4월 23일에 나온 〈Boys Keep Swinging〉 에디트 버전을 연주했다. 쇼비즈니스계에서 에버렛의 쇼는 충격적인 실험으로 유명했다. 이를테면 크로마키나 영상 기법 같은 테크닉뿐만 아니라 방송에서 늘 써먹곤 했던 유명 게스트들을 향한 밑도 끝도 없는 무례한 행동 말이다. 그날 방송에서 '앵그리 오브 메이페어(Angry of Mayfair)'라는 캐릭터(뭔가 미안해하는, 중절모를 쓴 도회 신사로 백미러엔 여성 란제리에 대한 취향을 써놓았다)는 그날 일진이 나빴던 보위를 졸졸 따라다니며 소리쳤다. "너 자신을 봐, 소심한 동성애자 자식 같으니! 전쟁터에 갔더니, 넌 보이지도 않던데. 그러니까 내가 너 같은 자식들을 위해 싸운 거야. 뭐 하나도 얻은 건 없지만 말이야."

에버렛 쇼에 출연한 보위가 잘한 일은 〈Boys Keep Swinging〉 홍보 영상 제작을 말렛에게 맡긴 것이었다. 그의 영상은 에버렛 쇼 촬영에 뒤이어 바로 녹화되었다. 두 영상 모두 1950년대 모드 스타일 슈트를 입은 새내기처럼 보이는 데이비드가 주연을 맡았다. 하지만 비디오에는 백킹 보컬을 맡은 육감적인 세 여성이 등장하는데, 화면 분할의 마법을 통해 등장하는 여성의 정체는 여장을 한 데이비드로 밝혀진다. 끝부분에 등장하는 두 여성은 카메라로 차례차례 다가와 가발을 벗고는 사납게 메이크업을 망가뜨린다. 데이비드가 베를린의 나이트클럽 로미 하그스에서 보았던 연출이었다. "내가 차용한 건 피날레 제스처였던 저 유명한 드래그 액트(여장 남자들의 공연)였어요." 그는 이렇게 말했다. "메이크업을 망쳐버린다는 아이디어가 정말 마음에 들었죠. 그렇게 모든 세심한 작업이 한순간에 사라지다니. 아주 멋진 파괴 행위였죠. 아나키 같기도 했고요." 이 '립스틱

을 문대는' 모티프는 〈China Girl〉, 〈Jump They Say〉를 포함, 훗날 보위의 뮤직비디오에서 여러 차례 등장한다. 마지막에 등장하는 촌스럽고 심각해 보이는 트위드 차림의 숙녀(보위의 말에 따르면 마를레네 디트리히가 공동 주연을 맡은 영화 「저스트 어 지골로」를 풍자한 것이라고 한다)는 그저 카메라를 응시한 채 키스를 날릴 뿐이다. 그로부터 5년 후 데이비드 말렛은 록 역사에서 훨씬 더 유명한 슈퍼스타가 등장하는 여장 비디오인 퀸의 〈I Want To Break Free〉를 작업하게 된다.

라디오 1의 프로그램 「Star Special」의 게스트 DJ 참여를 포함한 열성적 홍보는 결국 떨어지기 시작한 곡을 다시 영국 차트 7위로 밀어붙였다. 결과적으로 〈Boys Keep Swinging〉은 〈Sound And Vision〉 이후 보위의 가장 큰 히트곡이 되었다. 하지만 성별 구분이 힘든 비디오와 의심스러운 가사는 RCA 아메리카 소속 가엾은 직원들에게는 너무나 가혹했다. 그들은 이 곡을 미국에서 발매하지 않기로 결정했다. 7년 전 흥행에서 참패한 〈John, I'm Only Dancing〉 때와 정확히 같은 사건이었다. 미국의 디스코 그룹 빌리지 피플이 결코 이성적이라 볼 수 없는 스매시 히트곡 〈YMCA〉로 불과 몇 주 전 유럽과 미국 양쪽에서 거둔 거대한 성공을 감안하면 믿기 힘든 일이었다.

〈Boys Keep Swinging〉은 보위가 1979년 「Saturday Night Live」에서 공연한 곡 중 하나이다. 놀랍게도, 이날 공연 말고 보위가 이 노래를 연주한 것은 1995년 'Outside' 투어가 유일하다. 스코틀랜드 던디의 희망, 밴드 어소시에이츠는 1979년 10월 활력 넘치는 커버를 내놓았다. 전략이 잘 먹혀 밴드는 첫 계약을 따냈다. 여성 록 그룹 뱅글스의 수잔나 홉스는 자신의 1991년 솔로 앨범 《When You're a Boy》에서 이 곡을 커버했다. 이 버전은 훗날 《David Bowie Songbook》에 수록된다. 데이먼 알반은 블러의 1997년 싱글 〈M.O.R〉이 〈Boys Keep Swinging〉으로부터 큰 영향을 받았다고 털어놓기도 했다. 실제로 나중에 이 곡은 법률 문제로 시끌시끌해졌고 크레딧에 '블러/데이비드 보위/브라이언 이노'라고 표기되었다. 2007년 보위의 오리지널 레코딩이 영화 「A컵 32A」에 수록되었고, 2009년 걸스 얼라우드의 세라 하딩이 영화 「세인트 트리니안스 2: 프리튼 교장의 황금 전설」의 사운드트랙에서 이 노래를 커버했다. 같은 해, 어 캠프가 이 곡을 라이브에서 연주했고 EP 《Covers》에 스튜디오 버전으로 녹음해 수록했다.

2010년에는 두 곡의 추가 레코딩이 싱글로 발매되었다. 미스터 러시아라는 시카고 밴드와 듀란 듀란이 주인공 이었다. 듀란 듀란의 커버는 같은 해 비영리 단체 전쟁 고아재단을 위한 자선 앨범 《We Were So Turned On》 에 처음 수록되었는데, 이후 발매된 한정판에서는 카를 라 브루니가 부른 〈Absolute Beginners〉와 함께 싱글 A면이 되었다.

BREAKOUT (개리 나이트/허브 번스타인)
보위가 자신의 밴드 버즈와 함께 연주한 미치 라이더 앤드 더 디트로이트 휠스의 1966년 히트곡.

BREAKING GLASS (데이비드 보위/데니스 데이비스/조지 머리)
• 앨범: 《Low》 • 라이브 앨범: 《Stage》, 《A Reality Tour》 • 싱글 A면: 1978년 11월 [54위] • 호주 발매 싱글 A면: 1978년 11월
• 다운로드: 2006년 2월 • 라이브 비디오: 「Moonlight」
괴이한 파편에 불과한, 또 보위의 노래 중 가장 짧은 곡 중 하나인 〈Breaking Glass〉는 《Low》 프로젝트의 실 험적 본질을 요약하는 곡이다. 토니 비스콘티에 의하면, 보위는 《Low》 세션 동안 아이디어가 떠오르지 않아 고 통받고 있었다. 브라이언 이노로부터 모든 상황을 좋게 받아들이라는 격려를 받은 보위는 마침내 〈Breaking Glass〉처럼 채 2분도 되지 않는 가벼운 곡들을 써낼 수 있었다. "함께 편집한다는 느낌이 들었죠." 이노는 이렇 게 설명했다. "그러자 곡은 더 평범한 구조로 바뀌었어 요. 내가 말했죠. '아냐, 그렇게 하면 안 돼. 비정상인 상 태로 놔두라고. 이상해도 그냥 놔둬. 평범하게 만들지 마.' 〈Breaking Glass〉는 신시사이저가 파열되기 전까 지 반쯤 미쳐버린 연인의 예리하고 불안한 정서를 축 약된 형태로 표현한 곡이 되었어요." 특정 음에서는 자 극적인 위협이 느껴지고 '카펫을 보지 마, 거기에 끔 찍한 걸 그려 놓았어Don't look at the carpet, I drew something awful on it'라는 말도 안 되는 구절은 처음 들으면 우스꽝스럽다. 그 이미지는 '생명의 나무'와 같 은 카발라(고대 유대교의 신비주의 분파) 점성술에 대 한 건전하지 못한 애착으로 인해 끔찍하게 왜곡되어 있 다(몇 개월 전 그가 마루에 뭔가 그리는 장면이 사진에 담긴 적도 있다. 라이코디스크에서 나온 《Station To Station》 재발매반 뒷면 커버를 보라. 이 책의 초판에 들어갈 질문을 받은 보위는 내게 다음과 같이 확인해주

었다. "맞아요, 좀 인위적인 이미지였죠. 그건 카발라 점 성술의 '생명의 나무'와 영성 마법을 동시에 가리켜요."

《Low》에 수록된 이 트랙은 닉 로의 1978년 Top10 싱글 〈I Love The Sound Of Breaking Glass〉를 예찬 하는 곡이다. 〈Sound And Vision〉의 베이스라인을, 〈Be My Wife〉의 찰랑거리는 피아노를 노골적으로 차 용한 로는 보위의 선구자적 뉴웨이브 사운드에는 기쁘 게 존경을 표현했지만 절대로 표절하지는 않았다. 보위의 애정공세에 로는 《Bowi》라는 EP를 발매하며 예의를 갖췄다.

희귀한 2분 47초짜리 오리지널 스튜디오 트랙은 1978년 호주와 뉴질랜드에서 싱글 발매되었다. 같은 해 에 나온 〈Beauty And The Beast〉의 12인치 에디트 버 전처럼, 단순히 벌스를 반복하고 연결하면서 분량이 늘 어났다. 보위는 〈Breaking Glass〉를 'Stage', 'Serious Moonlight', 'Outside', 'Heathen', 'A Reality Tour' 투 어에서 공연했다. 이 중에서 탁월한 'Stage' 투어 버전 은 EP 싱글로 공개되었고, 《Serious Moonlight》 레코 딩의 오디오 믹싱 버전은 2006년 발매된 콘서트 DVD 홍보 목적으로 다운로드용으로 발매됐다. 2010년의 《A Reality Tour》 CD는 2003년 11월 23일 더블린에서 녹 음한 라이브 퍼포먼스를 포함하고 있는데 같은 제목의 DVD에는 누락되었다.

BRILLIANT ADVENTURE (데이비드 보위/리브스 가브렐스)
• 앨범: 《'hours...'》
《'hours...'》를 마감하는 아방가르드 넘버들 사이로 유 약한 연주곡이 끼어든다. 〈New Angels Of Promise〉 같은 트랙은 《"Heroes"》를 즉각적으로 환기시킨다. 〈Sense Of Doubt〉의 불길한 선율, 〈Moss Garden〉에 등장했던 유약한 일본 현악기 고토(koto)를 모델로 삼 은 이 곡은 묘하게 단순하지만 잊을 수 없는 동방 멜로 디에 기초하고 있다.

BRING ME THE DISCO KING
• 사운드트랙: 《Underworld》 • 앨범: 《Reality》 • 라이브 앨범: 《A Reality Tour》 • 비디오: 「Reality DualDisc」 • 라이브 비디오: 「Reality」, 「A Reality Tour」
원래 《Black Tie White Noise》 세션에서 쓰였고, 잠 정적으로 《Earthling》에 들어갈 후보곡으로 4년 뒤 다시 녹음한 〈Bring Me The Disco King〉은 마침내

《Reality》에서 결실을 볼 수 있었다. "1992년에 작곡했고, 원래 《Black Tie White Noise》에 넣으려고 했던 곡이죠." 2003년 보위는 이 점을 확인해주었다. "하지만 나는 더 저급하고 키치한 사운드를 원했어요. 그렇게 1970년대 후반을 강타했던 업템포 디스코 곡이 나왔죠. 하지만 문제는 노래가 '진짜로' 저급하고 키치하게 들린다는 거였어요. 하하하! 안 될 일이었죠. 전혀 진중함이 없었어요. 그래서 나는 1990년대 중반의 방식대로 다시 작업했어요. 여전히 별로더라고요. 고민했죠. '음, 이 곡에 좋은 점이 있다는 건 알겠어. 하지만 그게 정확히 뭔지 확신할 수가 없어.' 그래서 가슨과 나는 곡을 완전히 분해했어요. 본질만 남을 때까지 편곡을 싹 갈아엎을 요량이었죠. 하지만 가슨이 손 댄 곡을 다시 작업하던 우리는 그렇게 할 필요가 없다는 걸 깨달았어요. 그 자체로 좋은 곡이었으니까요. 그보다 더 좋을 수 없었죠."

거친 기타가 공습하는 《Reality》의 타이틀 트랙에서 이어지는 〈Bring Me The Disco King〉은 어울리지 않는 곡처럼 보인다. 하지만 그 위풍당당함은 앨범 전체를 하나로 결합시키는 역할을 한다. 이 곡은 보위의 모든 곡 중에서도 가장 특이하고 놀랄 만큼 극적이다. 따라서 이 곡을 손에 쥔 보위가 때를 기다린 건 당연했다. 초기 버전들은 여전히 미공개 상태로 남아 있지만, 《Reality》를 위해 다시 녹음한 버전은 꼭 적합한 장소를 찾았고, 보위가 남긴 클래식 클로징 트랙 중에서도 제대로 자리를 잡은 곡이 되었다.

거의 8분에 달하는 〈Bring Me The Disco King〉은 보위의 스튜디오 트랙 중 가장 긴 곡 중 하나이다. 여유롭고도 자신감 넘치는 태도로 정교한 뉴욕 재즈로 외도한 피아니스트 마이크 가슨은 자신의 역량을 눈부시게 발휘하며 무대 중앙을 차지하는데, 특별한 재능을 최고로 발휘했다는 점에서 가히 〈Aladdin Sane〉에 비할 만하다. "피아니스트로서 그의 재능을 논한다는 건 무의미한 일이죠. 독보적이니까요." 보위는 2003년 이렇게 말했다. "하지만 그런 뮤지션들의 수는 너무 적었어요. 피아니스트는 말할 것도 없고요. 음악의 흐름을 자연스럽게 이해한 상태에서 자유로운 실험을 택하거나 전통적인 음악으로 넘어올 수 있는, 가끔은 동시에 둘 다 해낼 수 있는 뮤지션들 말이에요. 마이크는 그런 열정으로 음악을 대했어요. 그와 같은 공간에 있는 것만으로도 마음이 흡족해졌죠." 〈Bring Me The Disco King〉에서 가

슨의 연주는 탁월하다. 대담할 정도로 성기게 작업된 프로덕션은 그의 연주가 머물 공간을 만들어주는 한편 곡을 규정했다. 남은 인스트루멘털 백킹을 채운 것은 맷 체임벌린의 메아리치는 스네어 드럼과 버려진 클럽 무대에서 계속 연기를 뿜어내는 것 같은 리드미컬하고 공간감 있는 노이즈였다.

주목할 만하게도, 편곡은 가장 우회적인 방식으로 진행되었다. 편곡은 피아노가 아닌 퍼커션으로 시작되었는데, 완전 다른 곡을 만들어낼 목적으로 《Heathen》 세션 동안 녹음되었다. 주의 깊게 들으면 〈When The Boys Come Marching Home〉에 반복되는 드럼 파트를 들을 수 있다. "우리가 맷 체임벌린의 드럼 연주를 써먹은 트랙은 앨범에서 딱 한 곡이었어요. 그럼에도 불구하고, 그는 완전히 다른 곡을 위해 연주를 해주었죠." 토니 비스콘티는 설명했다. "그의 연주 스타일은 너무 매혹적이고, 멜로딕했고, 아름다웠어요. 그래서 우리는 〈Disco King〉을 내가 전에 만들었던 그의 연주 루프 위에 얹어 녹음해버렸죠."

드럼 루프에 보컬을 녹음한 후 보위는 마이크 가슨에게 트랙을 완성하자고 부탁했다. "보위가 나를 끌어들였죠." 가슨은 이렇게 설명했다. "그가 나를 위해 연주한 건 드럼 루프와 보컬뿐이었어요. 그는 이렇게 말했죠. '내게 코드를 주고 피아노를 연주해줘.' 내가 곡 전반의 편곡을 맡았어요." 〈The Loneliest Guy〉에서처럼 가슨은 홈 스튜디오에서 자신의 연주 파트를 다시 녹음했다. 비록 보위는 룩킹 글래스 스튜디오에서 진행한 오리지널 녹음을 선택했지만. "나는 그 미디 파일을 집으로 가져와서 내 피아노로 녹음했죠. 하지만 결국 그는 자신이 좋아하는 그 신시사이저 연주를 넣기로 결정했어요. 야마하 S-90 키보드였죠." 가슨이 설명했다. "그래서 그 사운드가 곡에 들어가게 된 거예요."

〈Bring Me The Disco King〉은 《Reality》를 관통하는 테마들과 완벽하게 뒤섞이며, 서서히 다가오는 노년, 낭비된 기회, 실패한 삶, 임박한 파경(지금은 친숙한 테마가 된)을 애잔한 관점으로 성찰하는 곡이다. 파편으로 맴도는 이미지들은 낭비적이고도, 피상적인 화려함을 떠오르게 만든다. '노는 것만 좋아하는 소녀들good-time girls'과 보낸 '1970년대killing time in the seventies', '크롬 유리 아래 비치는 차디찬 밤cold nights under chrome and glass'을 지내며 '꽁꽁 얼어붙은 질 나쁜 클럽에 비치는 축축한 아침 햇살damp

morning rays in the stiff bad clubs'을 바라보는 보위의 냉정한 회상 속에 비친 과거는 장밋빛이 아니다.

도입부 가사, '너는 끝이 깔끔할 거라 약속했지 / 너는 그게 지금이라고 내게 알려줬어You promised me the ending would be clear / You'd let me know when the time was now'라는 대목은 타이틀 트랙에 담긴, 인생은 종잡을 수 없는 혼돈이라는 진리를 다시금 지리멸렬하게 받아들이게 한다. 또한 그는 죽음에 대한 소름 끼칠 만한 예견도 보여준다. 타이틀 트랙과는 달리 이 곡의 가사는 〈My Death〉에 직접적으로 공명한다. 잠시 자크 브렐의 가사를 들여다보자: '문 뒤에 뭐가 놓여 있든 / 할 만한 게 없어But whatever lies behind the door / There is nothing much to do'는 보위에 와선 '저 문을 열 때 내게 알려주지 마Don't let me know when you're opening the door'가 된다. 공명하는 지점은 또 있다: '우리가 보이지 않는다고 내게 알려주지 마Don't let me know we're invisible'라는 반복 후렴구와 '곧 내겐 아무것도 남아 있지 않을 거야 Soon there'll be nothing left of me'라는 울부짖음은 〈Conversation Piece〉와 같은 초기 곡에 나타나는 우울한 불안감을 되살려낸다: '나는 보이지 않고 말도 못 해, 누구도 나를 기억하지 못할 거야I'm invisible and dumb, and no-one will recall me'.

보위의 모든 작품에 나타나는 핵심적인 의미를 알고 있다는 듯, 많은 앨범 리뷰는 이 트랙에 각별한 찬사를 보냈다. 『롤링 스톤』은 다음과 같이 평했다. "자신이 난장판으로 만들어 놓았던 시기에 대해 보내는 양가적 느낌의 이별가. 클럽과 70년대의 유흥에 대한 안녕. 지금의 그가 인지한 바는 현대 사회가 그를, 우리 모두를, 디스코 킹을 죽이고 있다는 점이다. 댄스 플로어 위에서 영생을 약속하던 쾌락의 주인은 이제 그 어디서도 찾을 수 없다."

보위의 보컬은 아마도 앨범 최고의 순간일 것이다. 그의 목소리는 깊이와 확신을 갖춘 채 잘 다듬어졌고, 좋은 기억을 떠오르게 하는 노랫말을 전달한다. 그의 보컬이 등골 오싹하게 하는 이미지 사이로 미끄러질 때, 이 곡이 그에게 갖는 의미를 뚜렷하게 알 수 있다. 결과는 엄청날 만큼 극적인 창작물로 완성되었다. 지적이고, 불길하며, 매혹적이고, 궁극적으로 정신을 고양시키는 곡 말이다. 가사, 프로듀싱, 퍼포먼스, 그 모든 면에서 전형적인 보위 스타일의 곡이다. 그때까지 다른 아티스트

들은 그런 레코딩에 접근조차 하지 못했다.

〈Bring Me The Disco King〉은 《Reality》에서 처음으로 공개된 곡이었다. 비록 다른 곡들에 비해 급진적으로 다른 형태이긴 했지만. 앨범이 나오기 2주 전, 일명 '로너 믹스(Loner Mix)'가 「매트릭스」에 빚지고 있는 호러 영화 「언더월드」의 세련된 사운드트랙에 실렸다. 나인 인치 네일스의 기타리스트 대니 로너(아마도, 그의 이름 때문에 '로너 믹스'가 탄생했을 것이다)가 음악 감독을 맡으면서 광범위하게 다시 작업한 이 버전은 풍성한 현악, 기타, 키보드로 한 재편곡을 선호한 나머지 마이크 가슨의 피아노가 빠져 있다. 리드 기타는 레드 핫 칠리 페퍼스의 기타리스트 존 프루시안테가, 키보드는 예전 보위의 세션 주자 리사 저마노가 연주했다. 가장 놀라웠지만 성공적이지 못했던 보위의 특정 보컬 파트는 메이너드 제임스 키넌이 다시 불렀다. 이렇듯 가능할 수 없을 것 같았던 추종자들의 기여로 순수함이 부족했고 《Reality》의 드라마도 빠진 '로너 믹스'는 부정할 수 없을 만큼 인상적인 곡이 되었다. 다만 영화 속에 삽입된 장면이 인트로에 나오는 바(bar) 신 몇몇에 제한됐다는 건 유감스러웠다. 가을 숲속, 디스코 미러볼이 반짝이는 가운데 보위가 자신의 시신과 대면한다는 극도로 불길한 플렝스 비디오 클립은 《Reality》의 프로모에 포함되었다.

BRUSSELS : 'SEVEN YEARS IN TIBET' 참고

BUDDHA OF SUBURBIA

• 앨범: 《Buddha》 • 싱글 A면: 1993년 11월 [35위]

• 컴필레이션: 「Nothing」 • 비디오: 「Best Of Bowie」

BBC 방송의 프로그램 「The Buddha Of Suburbia」에 들어간 보위의 테마곡은 1970년대 초반 사운드에 대한 패러디로 구상되었다. 하지만 그 결과는 셀프패러디 수준을 넘어 1990년대 르네상스를 개막하는 진짜 위대한 곡이 되었다. 독특하게 주변부에서 드라마의 주제로 접근해 들어가려는 가사는 주인공 카림뿐만 아니라 보위가 가진 노스탤지어이기도 했다. '영국인들은 미쳐가고 있다Englishmen going insane'는 보위의 자전적 함축을 깔고, '남부 런던에서 소란을 피우던 사납지만 배울 준비가 된screaming along in south London, vicious but ready to learn' 청년은 성적 실험에 탐닉한다: '가끔 나는 이 세상이 기괴하게 느껴져, 그때마다 허무해

지지 (…) 나는 셀프오럴을 포함, 스스로에게 할 수 있는 모든 걸 해보았어Sometimes I fear that the whole world is queer, sometimes but always in vain (…) Down on my knees in suburbia, down on myself in every way'. 그는 고전적인 방식으로 페르소나를 변화시키기도 한다: '큰 기대를 안고 나는 내 옷을 모두 바꿔 입었어with great expectations I change all my clothes'. 시인 윌리엄 블레이크의 작품 〈Jerusalem〉을 로큰롤 세대를 위해 비튼 탁월한 부분도 있다: '영국인 엘비스가 언덕을 올라갔어Elvis is English and climbs the hills'. 새롭게 출현한 양성성과 세심하게 계획된 '브릿팝'의 나르시시즘 사이로 보위는 고향에 돌아왔다.

1993년 초, 『NME』와의 공동 인터뷰에서 록 밴드 스웨이드의 리더 브렛 앤더슨은 데이비드에게 자신의 밴드가 20년 전 보위의 "한 옥타브 낮은 보컬"을 의식적으로 "베꼈다고" 실토했다(스웨이드 초기에 만들어진 〈The Drowners〉와 〈Metal Mickey〉에 명징하게 드러나 있다). 〈Buddha Of Suburbia〉를 듣고 있자면 혹자는 여기서 브렛이 보위가 받아야 할 마땅한 감사를 표하는 것인지 궁금해할지도 모른다. 옥타브가 나뉜 보컬과 어쿠스틱 기타는 즉시 〈The Bewlay Brothers〉, 〈Andy Warhol〉, 특히 〈All The Madmen〉 같은 트랙들을 연상시키기 때문이다. 보위는 〈All The Madmen〉의 도입부와 종결부 가사-'날마다Day after day' (…) '제인 제인 제인, 족쇄를 풀어줘Zane Zane Zane, Ouvrez le chien'-를 이 곡에도 채택했다. 한편 〈Space Oddity〉에서 따온 어쿠스틱 기타 후렴구 역시 뻔뻔스럽게 솔로 파트에서 패러디한다. 전형적인 보위 스타일의 색소폰 브레이크로 대미를 장식하는 이 곡을 두고 『큐』의 데이비드 카바나는 다음과 같이 말했다. "역사적인 이중 속임수"이자 "아마 〈Loving The Alien〉 이후 보위의 베스트 송일 것이다."

인트로가 빠져 있고 오리지널에 대한 패러디를 방해하는 레니 크라비츠의 무의미한 기타 브레이크를 앞세운 〈Buddha Of Suburbia〉의 두 번째 믹싱 버전은 앨범 마지막에 삽입되었다. 반면 두 가지 버전의 요소들을 결합한 세 번째 믹싱 버전은 싱글로 공개되었다. 네 곡이 담긴 싱글 CD는 크라비츠가 기타를 친 앨범 믹싱 버전을 포함하고 있다(혼란스럽게도 당시에는 그걸 '록 믹스'라고 불렀다). 하지만 이 곡도 언론의 주된 관심 대상이 되진 못했고, 차트 35위라는 보잘 것 없는 결과를 받

아드는 데 그쳤다. 보위가 브롬리에 있는 세인트 매튜스 드라이브 한복판에서 노래 소절을 반복해서 부르는 숏이 계속해서 삽입되는 뮤직비디오는 BBC의 드라마 감독 로저 미첼이 작업했는데, 담배를 피우는 모습이 못마땅할 미국 방송사들에 대비해 두 가지 버전으로 준비되었다. 고상한 척하는 나라는 미국만이 아니라는 사실을 입증하듯, BMG 레코즈는 영국 라디오 방송국용으로 검열을 마친 10장의 싱글 CD를 한정판으로 찍어내기도 했다. "씨발!"이라고 외치는 데이비드 보위의 목소리가 거꾸로 삽입된 이 CD는 터무니없을 정도의 희귀성 때문에 수집가들 사이에서 고가에 거래되고 있다.

1996년 4월, 원작 소설가 하니프 쿠레이시는 BBC 라디오 4의 『Desert Island Discs』에 게스트로 나와 자신의 리스트에 〈Buddha Of Suburbia〉를 당연하다는 듯 선곡했다.

BUNNY THING

보위의 그룹 버즈가 가끔 라이브에서 연주하곤 했던 이 3분짜리 트랙은 1966년 《David Bowie》가 녹음되고 있던 데카 스튜디오에서 레코딩되었다. 애초 LP 첫 번째 면의 마지막 트랙으로 의도되었던 〈Bunny Thing〉은, 만약 원래 자리에 놓였다면 클로징 트랙과 짝을 이루는 것처럼 만들어졌을 것이다. 반대면의 마지막 트랙 〈Please Mr. Gravedigger〉와 마찬가지로, 〈Bunny Thing〉은 노래라기보다는 한 편의 음유시였다. 이 곡의 독백 부분에서 어쿠스틱 기타를 친 존 렌번은 〈Come And Buy My Toys〉에서도 연주를 맡았던 인물이다. 렌번의 슬프면서도 굽이치는 듯한 연주에 맞춰, 보위는 한 태평스러운 비트 시인의 경구를 동화 같은 이야기로 전달한다: '옛날 옛날, 작은 토끼들의 마을에 작은 토끼가 살았다네Once upon a time there was a little bunny who lived in a village of little bunnies'. 하지만 이 동화는 곧 반문화적인 이야기로 발전해 나아간다: '하루 종일 그가 한 것은 수하물 가방을 보는 것이었어, 토끼들은 장난기라곤 없이 당근 주스, 토끼 마약을 밀수하고 있었지 (…) 그는 따분한 놈이었어요, 아빠, 흥이라곤 없는 녀석이었죠All he did all day long was look through suitcases to make sure that no naughty little bunnies were smuggling carrot juice, bunny drugs, and other things like that (…) he was a drag, dad, he had lost his bag of groove'. 이야기가 전개될

수록, 우리의 토끼 영웅은 죽음의 위기에 몰리게 된다. 놀랍게도, 이 곡에서 보위는 독일어 악센트를 구사한다: '평생 점액종증 딱 한 번 걸렸어, 이만하면 좋은 삶 아냐?Und only one dose of myxomatosis in all my life-it's been a good life, ja?'. '마지막 숨결이 그를 떠났을 때, 토끼의 죽음을 관장하는 천사가 내려왔다the last breath left him, and the angel of dead bunnies descended'라는 대목에서, 우리는 그의 이름이 세관원 한스 히틀러라는 것을 알게 된다. 보위의 데뷔 앨범을 기준으로 봐도 이 곡은 아주 기이한 트랙이다.

〈Bunny Thing〉은 초창기 제작된 앨범에는 포함되었지만, 결과적으로는 누락되었다. 이에 실망한 베이시스트이자 공동 편곡자 덱 피언리는 훗날 이 곡이 자신이 매우 좋아하는 곡 중 하나였다고 밝힌 바 있다. "그 곡이 LP에 실리지 않아 정말 실망했어요." 그는 작가 케빈 칸에게 이렇게 말했다. "위대한 트랙이라고 생각했거든요. 존 렌번에게 깊이 감사했을 정도였어요."

이어 출시된 재발매반에서도 〈Bunny Thing〉은 빠졌다. 이 앨범의 다른 아웃테이크는 〈Pussy Cat〉, 〈Funny Smile〉과 더불어 데카 창고에 여전히 남아 있다. 칸은 저서 『Any Day Now(언제라도)』에서 데이비드가 1970년의 몇몇 라운드하우스 공연에서 이 곡을 다시 불렀다고 기록했다.

BURNING EYES : 'AFRICAN NIGHT FLIGHT' 참고

BUS STOP (데이비드 보위/리브스 가브렐스)
• 앨범: 《TM》• 싱글 B면: 1989년 9월 [48위] • 보너스 트랙: 《TM》• 다운로드: 2007년 5월 • 라이브 비디오: 「Oy」

틴 머신이 별 신경 쓰지 않고 작업한 이 트랙은, 바로 그 이유 때문에 아주 멋진 곡 중 하나가 되었다. 버스 정류장에서 신을 찾으려는 '성경과 불화하는 젊은이a young man at odds with the Bible'에 대한 짧고 날카로운 유머를 갖춘 이 곡은 버즈콕스 스타일의 흥겨운 리프로 시작한다. 보위는 그와 꼭 어울리는 배우 앤서니 뉘리의 코크니(런던 토박이 말투)를 구사하는데, 버스 정류장을 언급하는 위대한 엉터리 펑크 클래식 〈Jilted John〉과 비교할 만하다. "그 곡은 참 영국적이었죠." 데이비드는 이렇게 언급했다. "거의 보드빌 스타일이었어요. 다른 사람들은 미국적이라고 생각하는지 어떤지 잘 모르겠지만요. 하지만 나는 아주 영국적이라고 느꼈죠."

〈Bus Stop〉의 첫 번째 벌스는 1989년 줄리언 템플이 촬영한 틴 머신 메들리의 일부로 삽입되었는데 〈Video Crime〉으로 매끄럽게 이어진다. 노래에 심어진 다문화적 유머 감각을 연구하던 보위는 이 곡을 1989년 투어에서 트왱 스타일의 컨트리 앤드 웨스턴 세팅으로 새롭게 선보이기도 했는데, 이번에는 '맙소사, 할렐루야!'라는 외침이 믹싱되었다. 파리에서 녹음한 한 라이브 버전은 〈Tin Machine〉 싱글 CD에 수록되었다. 보위는 종종 컨트리 앤드 웨스턴이 자신이 완전 혐오하는 음악 스타일이라고 언급한 바 있는데, '컨트리 라이브 버전'(1995년 재발매된 《Tin Machine》과 2007년도 다운로드판에는 〈Country Bus Stop〉이라는 제목으로 들어갔다)이라는 조롱 섞인 표현이 이에 대한 좋은 증거가 된다. 이 곡은 틴 머신이 가진 두 차례 투어에서 더 평범한 스타일로 연주되기도 했다.

BUZZ THE FUZZ (비프 로즈)
〈Fill Your Heart〉로 명성을 얻은 비프 로즈가 쓴 거의 알려지지 않은 이 곡은 원래 그의 1968년 앨범 《The Thorn In Mrs Rose's Side》 수록곡이고 1970-71년 데이비드의 라이브 레퍼토리였다. 1970년 2월 5일, 〈Buzz The Fuzz〉를 부르는 데이비드의 모습이 BBC의 라이브 세션에서 포착되었다. 로즈는 장난스럽게 히피 스타일로 '앨리스 디Alice Dee'(환각제 'LSD'를 '앨리스 디'로 표현했다)를 복용하고 망가진 '자유의 땅과 히피의 고장the land of the free and the home of the hip'에 사는 '새내기 경찰a rookie cop'의 이야기를 짤막하게 들려준다(대체 이게 무슨 전개야?). 이 곡은 재앙과 같은 가사로 밑바닥까지 추락한다: '사랑이란 환상적인 것이지 / 네가 확장된 안구와 사랑에 빠진다면 말이야Love is so sensational / When you fall in love with eyes dilational'.

BBC 세션을 진행하던 중, 버즈가 '앨리스의 가슴에 총을 겨누며 "이게 가슴이지!"shoved his gun in Alice's chest and said "This is a bust!"'라는 가사를 불렀을 때, 보위는 로즈의 이중적 말장난('bust'에는 '가슴'과 '경찰의 급습'이라는 두 가지 뜻이 있다)을 이해하지 못하고 '가슴(chest)' 대신 '등(back)'이라는 단어를 선택했다. 다행스럽게도 보위는 스튜디오 버전을 녹음할 것 같진 않았다. 그가 〈Buzz The Fuzz〉를 라이브로 연주했을 수는 있다. 하지만 이 시기 그의 작품은

로즈의 다른 작품으로부터 더 큰 영향을 받고 있었다.

CACTUS (블랙 프랜시스)

- 앨범:《Heathen》• 라이브 앨범:《A Reailty Tour》
- 라이브 비디오:「A Reality Tour」

틴 머신 활동 초기에 보위는 보스턴 출신 얼터너티브 록 밴드 픽시스를 극찬했고, 이후 틴 머신의 'It's My Life' 투어에서 픽시스의 1989년 곡 〈Debaser〉를 커버했다. 픽시스에서 블랙 프랜시스라는 이름으로 활동하다가 솔로 가수로 나선 프랭크 블랙은 1997년 데이비드의 50세 생일 기념 공연에서 데이비드와 함께 〈Scary Monsters〉와 〈Fashion〉을 선보였고, 그로부터 5년 후 보위는 픽시스의 다큐멘터리 「Gouge」에 출연해 《Heathen》에 수록할 〈Cactus〉의 힘찬 커버 버전을 녹음함으로써 프랜시스에게 다시 한번 경의를 표했다. 픽시스의 1988년 데뷔 앨범《Surfer Rosa》에 수록된 원곡 〈Cactus〉는 프랜시스 특유의 적나라한 노랫말을 자랑한다. 노랫말의 화자인 수감자는 연인에게 그녀의 드레스를 기념품으로 보내달라고 하면서, 드레스에 땀과 음식과 피를 묻혀줄 것을 간청한다.

꾸밈없으면서도 빈틈이 보이지 않는 보위의 버전은 티렉스의 〈The Groover〉에 명백하게 빚을 진 세련된 개라지 록 작품이다. 볼란의 노래에서 포문을 여는 'T-R-E-X!'에 경의를 표하는 의미로 중간 반주에 'D-A-V-I-D!'라고 빈정거리며 외치는 부분까지 들어가 있다. 데이비드가 기타, 드럼, 건반을 맡고, 토니 비스콘티의 공격적인 베이스가 내뿜는 일그러져 떨리는 사운드가 그 뒤를 받친다. 〈Cactus〉는 'Heathen' 투어와 'A Reality Tour' 내내 공연되었다. 「Top Of The Pops」와 「Late Night With Conan O'Brien」을 포함한 TV 쇼를 통해 여러 번 기록으로 남았고, 2002년 9월 18일 BBC 라디오에서 생방송으로 연주하기도 했다. 《A Reality Tour》 앨범에 실린 라이브 버전에서는 데이비드가 〈Get It On〉의 몇 소절을 노래에 투하함으로써 볼란과의 관계성을 강화하는 모습을 확인할 수 있다. 그러나 음반과 동일한 공연을 담은 DVD에서는 이 부분이 잘렸다.

2009년 프랭크 블랙은 보위의 녹음에 대한 질문에 야단스럽게 답했다. "내가 데이비드 보위를 좋아하냐고요? 완전 그렇죠. 데이비드 보위가 내 노래 중 한 곡을 커버하면 기분이 어떻냐고요? 오, 정말 좋죠. 그러니까 이건 예수 그리스도가 구름 밖으로 나와서 '우리 아들 참 잘했어'라고 하는 거나 마찬가지예요. 이보다 더 좋을 수 없는 거죠."

CAMERAS IN BROOKLYN : 'UP THE HILL BACKWARDS' 참고

CAN I GET A WITNESS (홀랜드-도지어-홀랜드)

마빈 게이의 1963년 싱글은 이듬해 킹 비스가 라이브로 커버했다. 나중에 보위는 자신이 콘래즈를 떠난 이유로 콘래즈가 〈Can I Get A Witness〉를 연주하기 꺼려한 사실을 들었다.

CAN YOU HEAR ME

- 앨범:《Americans》• 싱글 B면: 1975년 11월 [8위]
- 보너스 트랙:《The Gouster》

1974년 1월 1일 올림픽 스튜디오에서 진행된 《Diamond Dogs》 녹음 중 데모로 탄생한 〈Take It In Right〉이 〈Can You Hear Me〉의 시작이었다. 하지만 노래가 원래 의도에 부합하지 않는다고 판단한 보위는 〈The Man Who Sold The World〉를 성공적으로 커버한 룰루의 차기작으로서 자신이 프로듀서를 맡으려고 한 그녀의 앨범에 이 노래를 넣으려고 했다. 두 사람은 《Diamond Dogs》 녹음 중에 버려져 있던 〈Dodo〉에서 합을 맞췄고, 1974년 3월 25일 올림픽 스튜디오에 모여 〈Can You Hear Me〉를 녹음했다. 그리고 4월 17일 RCA의 뉴욕 스튜디오에서 룰루의 버전에 대한 추가 녹음을 진행했다. 뉴욕 녹음에 참여한 뮤지션 중에는 푸에르토리코 출신 기타리스트이자 RCA 전속 세션 연주자인 카를로스 알로마도 있었다. 보위가 자신의 단골이자 핵심 인물이 된 뮤지션 중 한 사람을 만난 것은 이때가 처음이었다. 믹 론슨은 보위와 정식으로 함께한 여러 해 중 막바지에 이 곡의 현악 편곡을 맡았다. 이는 마치 시대가 변하고 있음을 강조하는 듯했다.

'Diamond Dogs' 투어를 준비하면서도 보위는 계속 기자들에게 룰루에 대한 열변을 토했다. 1974년 4월 『록』 매거진에서는 이렇게 말했다. "룰루를 멤피스로 데려간 다음, 윌리 미첼 밴드 같은 정말 괜찮은 밴드를 섭외해서 룰루랑 앨범 하나를 통째로 만들게 하고 싶어요. 꼭 그럴 거고요. 룰루는 이렇게 엄청난 목소리를 가져 놓고도 지금껏 계속 잘못 다뤄졌어요. 사람들이 지금

은 웃지만 2년 안에는 못 웃게 될 겁니다. 두고 보자고 요! 룰루랑 〈Can You Hear Me〉라는 싱글을 만들었는데, 그게 룰루한테 더 맞는 길이라고 봐요. 룰루는 진정한 소울 보이스를 갖고 있어요. 아레사 프랭클린의 느낌을 낼 수 있습니다." 하지만 앨범도 싱글도 나오지 않았다. 〈Can You Hear Me〉의 룰루 버전은 보위 팬들에게 잃어버린 성배로 남아 있다.

〈Can You Hear Me〉는 1974년 8월 시그마 사운드에서 작업한 《Young Americans》를 통해 부활했다. 여기서 나온 초기 테이크는 수년이 지나 2016년 박스 세트 《Who Can I Be Now?》에 삽입한 '잃어버린 앨범' 《The Gouster》에서 처음으로 정식 공개하기도 했다. 이 곡에 대한 작업은 1974년 11월에도 이어졌고, 최종 트랙은 토니 비스콘티의 우아한 현악 편곡에 힘입어 앨범의 하이라이트가 된 것은 물론 보위가 《Station To Station》에서도 선보일 장엄한 발라드 스타일의 예시로 자리매김했다. 1975년 보위는 한 인터뷰에서 〈Can You Here Me〉가 "누군가를 위해 쓰였다"고 밝혔다. "하지만 그게 누군지는 말 안 할 거예요. 진정한 러브송입니다. 농담 아니에요." 이 노래는 데이비드의 당시 여자친구인 아바 체리에게 바쳐졌다는 것이 중론이다.

주목할 만한 부분은 노랫말 중 '떨어지기 더 어려워it's harder to fall'라는 부분이 1956년에 나온 험프리 보가트의 마지막 영화이자 권투를 소재로 삼은 멜로 영화 「하더 데이 폴」에서 따왔다는 것이다. 같은 해에 유사한 주제로 나온 영화 「상처뿐인 영광」도 물론 《Young Americans》의 다른 곡에 제목으로 쓰였다. 1974년 무대 위에서 보인 섀도우 복싱부터 9년 후 《Let's Dance》의 커버 속 모습과 〈Shake It〉의 노랫말에 이르기까지, 보위는 스포츠 영화 속 이미지에 대한 관심을 계속 가졌다. 이것은 그의 음악 대부분이 그렇듯 폭력과 매력 사이의 아슬아슬한 교차점으로 작용한다.

일부 자료에서는 〈Can You Hear Me〉가 1974년 11월 토크쇼인 「The Dick Cavett Show」 스튜디오 녹음 때 공연되었지만 방송에 나가지 않으면서 후대에 분실되었다고 한다. 하지만 이 주장은 당시 스튜디오에 관객으로 참여한 어느 팬의 불확실한 기억에 기반한 것으로, 신뢰도에 문제가 있다. 그나마 그로부터 1년이 지난 1975년 11월 23일 CBS 「The Cher Show」에서 데이비드가 셰어와 듀엣으로 〈Can You Hear Me〉를 공연한 것은 분명하다.

CANDIDATE

- 앨범: 《Dogs》 • 라이브 앨범: 《David》
- 보너스 트랙: 《Dogs》, 《Dogs》 (2004)

보위의 노래 중에는 〈Candidate〉라는 별개의 두 곡이 있다. 둘 다 《Diamond Dogs》 작업 중에 탄생했지만 서로 다른 논의가 필요할 만큼 큰 차이를 보인다. 《Diamond Dogs》의 앞면을 장악한 일련의 〈Sweet Thing〉/〈Candidate〉/〈Sweet Thing〉 구성에서 중심을 차지한 곡이 그나마 더 익숙한 버전이다. 이 9분짜리 메들리에서 〈Candidate〉는 음악과 가사 면에서 나머지 부분과 강한 결속력을 보인다. 이 책에서는 'SWEET THING'에서 설명되어 있다.

또 다른 〈Candidate〉는 1990년에 보너스 트랙으로 처음 모습을 드러냈고, 시간이 지나 2004년에 《Diamond Dogs》의 30주년반에 다시 모습을 드러냈다. 1974년 새해 첫날에 올림픽 스튜디오에서 녹음되어 라이코를 통해 '데모 버전'으로 명명된 이 곡은 전자와 완전히 다른 곡이다. '너와 거래를 하지I'll make you a deal', '내가 집에 걸어가는 척하고pretend I'm walking home'라는 가사에서만 연관성을 확인할 수 있다. 마이크 가슨이 연주한 피아노를 따라 경쾌한 스윙 밴드 퍼커션과 자극적인 기타 세례를 받은 노래는 1970년대 중반 보위가 애착을 갖고 있던 화제 중 두 가지를 건드린다. 자아상, 그리고 전지전능한 듯한 과대망상이다: '무대 위에 올라 나 자신을 믿으면 일이 커지지 / 창유리로 비친 내 모습이 멋져 보이면 일이 커지지I make it a thing when I gazelle on stage to believe in myself / I make it a thing to glance in window panes and look pleased with myself'. 보위가 '나는 지도자'라고 하면서 신 화이트 듀크 시기를 심상치 않게 공표하는 한편, '교정실the correction room'이라는 전체주의적인 언급에서는 수포로 돌아간 '1984 프로젝트'를 엿볼 수 있다. 전체 가사는 보위가 쓴 가사 중에 손꼽힐 만큼 외설스럽기도 하다. 처음 두 줄만 봐도 깜짝 놀랄 정도다. 〈Candidate〉의 오리지널 버전은 라이코디스크의 재발매 리스트에서 발굴한 주요 트랙으로서 명반의 탄생에 귀중한 맛보기 역할을 할 뿐 아니라 그 자체로도 주목할 만하다.

브렌던 벤슨의 커버곡은 2011년에 나왔다. 보너스 트랙 버전보다 먼저 완성된 보위의 1973년 미공개 데모는 보위의 골수 광팬인 마크 알몬드가 자신의 2007년 앨

범 《Stardom Road》에 수록한 〈Redeem Me (Beauty Will Redeem The World)〉의 음악적 근간으로 활용하기도 했다. 이에 대해 마크는 내게 이렇게 설명했다. "우리는 원래 비트와 약간의 기타를 중심으로 노래를 만들어 나갔어요. 다 만들고 나서 그 샘플을 걷어냈죠." 그 결과(《Candidate》에서 영감을 얻은 게 분명한, 들으면 바로 알 수 있는 스윙 비트와 더불어), 노래 도입부에 짧게 들어간 '내가 가진 전부는 멋진 쉬이…All I've got is a great shhhh…' 하는 보위의 목소리와 박자에 맞춰 들어가는 마이크 가슨의 피아노 연주가 남았다. 이 곡은 알몬드가 자신의 영웅에게 바친 감동적인 헌사이자 아름다운 노래다.

CAN'T HELP THINKING ABOUT ME
- 싱글 A면: 1966년 1월 • 싱글 B면: 1972년 10월
- 라이브 앨범: 《Storytellers》 • 라이브 비디오: 「Storytellers」

1965년 가을, 로워 서드와 새로 개명한 보컬리스트 데이비드 보위는 파이 레코즈와 프로듀서 토니 해치와 계약을 맺었다. 토니 레인에게 데이비드의 매니저 랠프 호튼을 소개해준 사람은 양쪽 모두와 알고 지내던 무디 블루스의 데니 레인이었다. 그로부터 1년 전에 대히트곡 〈Downtown〉으로 페툴라 클락의 커리어를 되살린 해치는 나중에 드라마 「Crossroads」와 「Neighbours」의 테마 음악을 아내 재키 트렌트와 함께 만들면서 문화사에 큰 족적을 남긴다. 수년이 지나 해치는 데이비드를 이렇게 기억했다. "어울리기 좋은 사람이었고 스튜디오에서도 잘했어요. 런던 쓰레기통에 대한 노래를 너무 많이 쓰긴 했지만 곡도 괜찮았고요. 그때는 한창 성장할 때라 아직 성숙하진 않았어요. 하지만 남들과 다르고 개성이 있었죠." 로워 서드가 해치와 처음 녹음한 곡은 데이비드가 작곡한 〈The London Boys〉의 초기 테이크였는데, 가사 때문에 파이로부터 퇴짜를 맞았다. 나중에 해치는 저널리스트 폴 트린카에게 이렇게 얘기했다. "〈The London Boys〉는 기억나요. 자기 배경에 대한 노래가 많았어요. 해크니 습지에 대한 노래도 하나 있었는데 아마 어딘가에 보관되어 있을 거예요."

1966년 1월 14일, 데이비드 보위는 로워 서드와 함께 〈Can't Help Thinking About Me〉를 발매했다. 이것이 해치가 프로듀서를 맡고 파이에서 나온 보위의 첫 싱글이다. 레이블의 마블 아치 스튜디오에서 진행한 녹음 중 피아노는 프로듀서 본인이 직접 연주했다. 세션은 우연히 이루어졌는데, 해치는 밴드의 백킹 보컬을 두고 "토요일 밤 올드 불 앤드 부시 펍에서 나는 소리 같다"고 불평했다고 한다. 보위의 후원자인 레이먼드 쿡으로부터 재정 지원을 받은 싱글 발매 기념 파티는 스트래선 플레이스의 빅토리아 태번 펍에서 열렸다. 그 자리에는 온갖 B급 명사들이 참석했는데, 그중에는 특이하게 존 레넌의 아버지도 있었다. 누가 봐도 매체들은 데이비드만 주목하고 나머지 멤버들은 무시했다. 그룹의 파리 공연을 마치고 보컬이 돌아온 후, 나머지 멤버들이 개조한 중고 앰뷸런스를 타고 그의 뒤를 따라다니면서 그들이 이미 갖고 있던 불만은 더욱 커졌다.

〈Can't Help Thinking About Me〉는 이후 데이비드의 커리어를 특징 짓는 더 어둡고 더 난해한 작곡 요소들을 보여주는 완벽한 초기 증거다. 그리고 퇴짜를 맞은 〈London Boys〉와 마찬가지로 토니 해치의 '쓰레기통' 언급에 여지없이 들어맞는다. 보위 특유의 자기중심적인 후퇴와 감정적 소외가 R&B의 전형적인 가사 주제-무심한 여자친구는 가수를 좋아하지 않는다-를 대신한다. 보위는 수수께끼처럼 '가문을 더럽힌blackened the family name' 후 마을을 떠나 상상 속의 '낙원never-never land'으로 떠나는 화자에 대한 모호한 이야기를 펼친다. 가사는 가수의 이름-'나의 그녀가 나의 이름을 부르네, 안녕, 데이브My girl calls my name Hi, Dave'-을 노출한다는 점에서도 주목할 만하다. 이러한 차별점은 이 노래 외에 〈Teenage Wildlife〉와 보위가 커버한 〈Cactus〉에서만 나타난다.

나중에 보위는 〈Can't Help Thinking About Me〉의 제목을 두고 "말하는 바가 분명한 소소한 증거"라고 이야기했다. 보위의 이력에서 이 곡이 차지하는 위치(이후 오랫동안 솔로 가수가 아닌 밴드의 프런트맨으로서 발표한 마지막이 된 싱글)를 고려했을 때, '갈 길이 멀어, 혼자 힘으로 헤쳐 나갔으면 해I've got a long way to go, I hope I make it on my own'라는 구절에 대한 더 넓은 함의는 곱씹어볼 만하다. 창의적인 탐색을 상징하는 외로운 여행의 모티프로 이미 자리한 고통과 실망의 시간은 확실히 길어지고 있었다. 이는 나중에 〈Black Country Rock〉, 〈Be My Wife〉, 〈Move On〉에서 나타나는 부분이기도 하다. 1966년 2월 『멜로디 메이커』와 가진 생애 첫 인터뷰에서 보위는 이렇게 말했다. "어린 10대들을 대상으로 하는 프로그램 중에는 〈Can't Help Thinking About Me〉를 안 트는 데도 어느 정도 있을

거예요. 노래가 집 나가는 얘기거든요. 10대가 으레 겪는 사고들이 가사에 담겨 있는데, 집 나가는 건 항상 생기는 일이잖아요." 어떤 주장을 하건 바보 같겠지만, 머지않아 비틀스는 명곡 〈She's Leaving Home〉을 발표한다.

전작들과 마찬가지로 싱글은 실패작이 되었다. 차트를 조작하려는 필사적인 노력은 무위로 돌아갔다. 랠프 호튼은 쿡에게 빌린 250파운드를 써서 〈Can't Help Thinking About Me〉를 기어이 『멜로디 메이커』 차트 34위까지 올려놨다. 『레코드 리테일러』에 무뚝뚝한 리뷰-"10대의 골칫거리를 담은 신곡. 가사는 주목할 만하지만 편곡은 그다지 신선하지 못하다"-가 실리긴 했지만, 노래는 정기 간행 차트나 다른 차트에는 오르지 못했다. 어소시에이티드 리디퓨전 방송사의 「Ready, Steady, Go!」 출연 계획은 밴드를 한데 묶지 못했고, 싱글의 실패는 데이비드와 로워 서드의 관계를 끝내버렸다. 빚을 많이 진 그룹은 1월 29일 브로멜 클럽 공연 전에 해체를 결정했다. 혹자는 이때 악감정이 오갔다고 이야기한다.

「Ready, Steady, Go!」에서 진행한 〈Can't Help Thinking About Me〉 공연은 3월 4일에 있었다. 보위는 그의 새 그룹 버즈와 함께 그 전날 미리 녹음한 트랙을 틀어놓고 립싱크 공연을 선보였다. 그나마 라이브로 노래한 데이비드는 모드를 유행시킨 존 스티븐이 디자인한 새하얀 정장을 입는 바람에 기이한 빛에 휩싸인 것처럼 이상하게 카메라에 들어왔다. 야드버즈와 스몰 페이시스가 같은 회차에 모습을 드러냈는데, 스몰 페이시스의 보컬리스트 스티브 매리엇은 촬영 중인 데이비드를 향해 "잘 좀 해봐, 너 TV에 나왔다고!" 하면서 대놓고 방해하기도 했다.

1966년 5월, 워너브라더스 레이블에서 나온 〈Can't Help Thinking About Me〉는 데이비드가 미국에서 발표한 최초의 곡이 되었다. 말할 것도 없이 이 또한 실패였다. 그해 얼마 지나서 이 곡은 파이에서 발표한 모음집 《Hitmakers Volume 4》에 삽입되었다. 보위의 녹음이 앨범으로 발매된 것은 이때가 처음이었다.

이후 30년도 더 지난 1997년에 샌프란시스코에서 열린 공연에서 데이비드는 예상을 뒤엎고 이 노래를 살짝 선보였다. "hours..." 투어에서 그 노래가 제대로 불릴 거라고 예상한 사람은 그때도 거의 없었다. 1999년 8월 「VH1 Storytellers」 공연에서 〈Can't Help Thinking About Me〉를 선보인 데이비드는 '안녕, 데이브' 부분이 "내가 쓴 것 중에 형편없기로 손꼽히는 두 라인"이라며 활짝 웃었다. 이 곡은 실제로 뜨겁게 부활했다. 최고의 버전은 두 달 후에 보위의 BBC 세션에 포함되었고, 새로운 스튜디오 녹음은 이듬해 《Toy》 세션 중에 진행되었다.

CAN'T NOBODY LOVE YOU (솔로몬 버크)

데이비드가 매니시 보이스와 함께한 공연 레퍼토리 중에 솔로몬 버크의 이 곡이 있었다.

CASUAL BOP : 'MADMAN' 참고

CAT PEOPLE (PUTTING OUT FIRE) (데이비드 보위/조르조 모로더)

· 싱글 A면: 1982년 4월 [26위] · 싱글 B면: 1983년 3월 [1위]
· 앨범: 《Dance》 · 라이브 비디오: 「Moonlight」「Best Of Bowie」

1981년, 앞서 「택시 드라이버」의 각본을 쓰고 「아메리칸 지골로」를 감독한 극작가 폴 슈레이더는 자크 투르뇌 감독의 1942년도 스릴러 영화 「캣 피플」을 리메이크하는 데 함께할 목적으로 보위에게 접근했다. 조르조 모로더가 이미 음악을 만들어 놓은 상태에서 보위가 타이틀곡 노래를 부르도록 한 것이다. 1976년 이기 팝의 《The Idiot》 녹음 중 처음 만난 보위와 모로더는 1981년 7월 몽트뢰의 마운틴 스튜디오에서 공동 프로듀서로 나서 녹음을 진행했다. 이 작업 기간 중에 우연히 발생한 보위와 퀸의 만남은 〈Under Pressure〉로 이어지기도 했다.

1980년대에 보위가 만든 최상급 결과물 중 하나인 〈Cat People (Putting Out Fire)〉의 오리지널 버전은 보위의 양호한 보컬 상태를 확인할 수 있는 음울한 분위기의 곡이다. 음산한 인트로가 '난 불을 끄고 있었어, 가솔린으로!I've been putting out fire, with gasoline!'라는 가사에서 폭발하며 나타나는 아드레날린의 때 묻지 않은 질주는 그가 남긴 녹음 중에 스릴 넘치기로 손꼽히는 부분이다. 앞서 〈Sound And Vision〉과 〈It's No Game〉에서 탐구한 이미지 위에 그린 가사는 그야말로 보위답다: '가까이에서 나를 느끼는 그들 / 차일을 내리고 마음을 바꾸지Those who feel me near / Pull the blinds and change their minds'(스웨이드는 1999년 〈Down〉에서 이 부분을 다른 식으로 표현했다). '너

무도 푸른 이 두 눈을 봐 / 난 천 년 동안 계속 바라볼 수 있어See these eyes so green / I can stare for a thousand years'라는 도입부 가사가 옛날 옛적 고양이 인간 이야기를 떠올리게 하지만, 노래가 슈레이더의 영화와 갖는 관련성이 그리 크진 않다.

사운드트랙 앨범용으로 12인치반으로 나오고 나중에 미국에서 《The Singles 1969 To 1993》에 실리기도 한 약 7분짜리 풀렝스 버전은 여러 버전 가운데 최고로 꼽힌다. 싱글로 나와 영국 차트 26위(미국 차트 67위)에 오른 7인치 버전은 시간이 흘러 2002년에 나온 《Best Of Bowie》의 영국반을 제외한 여러 에디션과 2005년 《The Platinum Collection》에 모습을 드러냈다.

두 싱글 포맷 모두 원래 모로더가 만든 《Cat People》 사운드트랙 중 〈Paul's Theme〉에 바탕을 두고 있었다. 여담이지만 싱글은 모로더를 둘러싼 계약상의 이유로 MCA 레코즈에서 발매되었다. 보위는 소속 레이블과 최악의 관계에 달해 있었기 때문에 그러한 조치에 당연히 기뻐했다. 수집가들은 3분 18초짜리 버전이 미국과 독일 프로모션반에 모습을 드러냈다는 점, 색소폰과 신시사이저가 추가된 9분 20초짜리 리믹스 버전이 호주 12인치반에 삽입되었다는 점을 기억해야 한다. 이외에 특이한 버전으로 네덜란드 프로모션반에 수록된 3분 8초짜리 버전과 미국 DJ 전문 구독 레이블인 디스코넷의 12인치반에 수록된 5분 32초짜리 버전이 있다. 영화 자체에는 흑표범의 포효가 더해진 4분 55초짜리 버전이 쓰인다. 오프닝 타이틀에는 인트로의 연주 버전이 들어가 있는데, 여기서 보위는 멜로디를 허밍으로 부른다. 이 곡은 〈The Myth〉로 사운드트랙 앨범에 모습을 드러낸다.

불행히도 나중에 〈Cat People〉은 누가 봐도 조악한 형태로 다시 녹음되어 《Let's Dance》에 실렸는데, 앨범이 어마어마하게 팔리면서 훨씬 별 볼 일 없는 이 버전이 더 널리 알려지게 되었다. 데이비드가 오리지널 버전에 한 방이 부족하다고 느꼈기 때문에 다시 녹음을 한 것으로 보이지만, 그 결과는 아이러니하다. 모로더의 편곡에 기반한 오묘한 위압감과 고동치는 신시사이저 연주는 귀에 거슬리는 키보드 모티프에 자리를 뺏겼고, 스티비 레이 본은 놀랄 만큼 평범한 기타 솔로를 선보이며, 느릿느릿 요란하게 나아가는 인트로는 통째로 사라졌다. 이 버전은 싱글 〈Let's Dance〉 B면에 실렸다.

《Let's Dance》 버전은 'Serious Moonlight' 투어 내

내 불렸고, 1980년대 중반 맹활약한 보위의 친구 티나 터너는 1984년 채널 4의 「The Tube」에서 자신이 선호하는 모로더 스타일 편곡에 맞춰 이 곡을 라이브로 선보였다. 발데크는 자신의 앨범 《The Night Garden Reflowered》에 실은 이 곡의 커버 버전을 2003년에 싱글로 발매했고, 글렌 댄직은 2007년에 자신의 희귀 음원을 모은 《The Lost Tracks Of Danzig》에 이 곡을 실었으며, 샬린 스피터리는 2010년 앨범 《The Movie Songbook》에서 이 곡을 커버했다. 보위의 오리지널 버전은 1998년 액션 영화 「파이어스톰」에 삽입되었고, 시트콤 「오피스」의 미국판 중 2009년 에피소드에 나오기도 했다. 그해 쿠엔틴 타란티노 감독의 「바스터즈: 거친 녀석들」에서도 상당히 중요한 장면에 배경음악으로 쓰이면서 2009년 7월 7인치 싱글 한정반으로 나오기도 했는데, 이 음반은 HMV 매장에서 영화 사운드트랙을 예약 주문한 소비자들에게만 제공되었다.

C'EST LA VIE

보위는 이 곡을 1967년 10월 초에 데모로 만들어 흥미롭게도 〈Let's Dance〉라는 노래로 가장 잘 알려진 크리스 몬테즈에게 건넸지만 성과를 얻지는 못했다. 1993년 크리스티 경매에서 어느 독일 수집가가 보위의 데모 음반 하나를 구매하기 전까지, 이 노래에 대해서는 더 알려진 바가 없었다.

4분의 1인치 크기의 마스터 테이프에는 〈C'est La Vie〉의 여러 발전 단계를 담은 여덟 개의 테이크가 담겨 있다. 그중에는 연주만 있는 2분 54초짜리 버전과 보컬이 들어간 2분 33초짜리 버전도 있다. 여기서 나타나는 유쾌하면서도 평범한 노래는 1967년에 모습을 드러냈다가 외면당한 〈A Social Kind Of Girl〉, 〈Silver Treetop School For Boys〉의 아쉬운 사례들과 궤를 같이한다. 그리고 이 두 작품과 마찬가지로 훨씬 더 친숙한 어떤 노래에 기대고 있음을 넌지시 드러낸다. 〈C'est La Vie〉의 벌스 부분 멜로디가 비틀스의 1963년도 명곡 〈All My Loving〉을 여지없이 연상시키는 것이다. 더 흥미로운 부분이 있다면, 당차고 경쾌한 템포를 택한 건 다르지만 멜로디와 가사 모두 나중에 나온 보위의 〈Shadow Man〉과 여러모로 분명 비슷하다는 사실이다. 특히 브리지 부분의 '내일 보여줘show me tomorrow'라는 어구는 사실상 동일하다. '타오르는 시간의 불꽃을 지나고 싶지 않아I don't want to go

through the burning flames of time'라는 주요 어구
는 수십 년간 보위의 가사를 따라다니는 중심 생각을
가리킨다.

CHANGES

• 앨범: 《Hunky》 • 싱글 A면: 1972년 1월 • 싱글 B면: 1975년
9월 [1위] • 사운드트랙: 《Shrek 2》 • 라이브 앨범: 《David》,
《Motion》, 《S+V》, 《SM72》, 《Beeb》, 《A Reality Tour》, 《Nassau》
• 라이브 비디오: 「Ziggy」「A Reality Tour」

다수가 보위의 음악적 성명서로 여기는 〈Changes〉는
그의 주요 녹음 중 하나로 꼽힌다. 곡 자체가 차트에 오
른 적이 전혀 없었음에도 히트곡 모음집에서 좀처럼 빠
지지 않는 노래다. 1972년 1월, RCA에서 나온 보위의
첫 싱글인 이 곡은 토니 블랙번이 주간 추천 음반으로
꼽았음에도 완전한 실패작이 되고 말았다(데이비드의
고통이 컸음은 분명하다). 하지만 후속작의 성공에 따
라 《Hunky Dory》의 즐거운 매력이 뒤늦게 주목을 받
으면서 〈Changes〉는 순식간에 애청곡으로 떠오르는
동시에 대중문화의 정신에 깊이 각인되었다.

록 음악을 전문으로 다루는 글쟁이라면 과거에 한 번
쯤은 〈Changes〉라는 제목으로 보위의 회고 기사를 열
심히 내보냈겠지만, 노래는 가장 표면적인 수준에서만
보위의 역할 변화에 대한 본보기를 제대로 제시한다. 회
고적인 분위기를 차치하자면, 가사는 오랜 가치를 지닌
작품을 만들려는 20대 보위의 시도와 좌절에 대한 관조
와 같다. 끝없는 시간의 행렬과 불현듯 나타나는 어리숙
한 생각에 반하는 것이다. 이런 면에서 같은 앨범에 있
는 〈Quicksand〉, 〈Oh! You Pretty Things〉와 아주 밀
접한 관계에 있다. 보위는 이미 1972년에 이 곡의 가사
를 "굉장히 예민하다"고 표현한 바 있다.

곡이 템포와 조성에서 보이는 요란한 변화는 곡
의 주제를 그대로 투영한다. 시간이 '제멋대로 흐르고
running wild' 주변의 모든 것이 '덧없던impermanen-
ce-이전 앨범에 나왔고 그 시기에 치른 여러 인터뷰
에서 다시 등장할 정도로 당시 보위가 쓴 어휘 중 가장
중요한 단어이다-' 시기에, 보위는 그동안 걸어온 길이
자신을 '수많은 난관으로 내몰았고, 해냈다는 생각이
들 때마다 그 느낌은 달콤하지 않았던 것 같다a million
dead-end streets, and every time I thought I'd got it
made it seemed the taste was not so sweet'고 여긴
다. 자신이 1970년대에 줄곧 하던 정체성에 대한 집착,

그리고 자신을 추종하는 사람들이 아티스트에 갖는 인
식을 곱씹어보기도 한다. 예를 들어 '나 자신을 돌이켜
나를 마주하네I turned myself to face me'라는 표현은
〈The Width Of A Circle〉에서 데이비드가 자신과 조우
하는 모습을 연상케 하고, '사기꾼faker'으로 치부되는
것에 대한 불안은 자신이 '너무나도 빠르기much too
fast' 때문에 자신에 대한 타인의 인식에 영향을 받을
새가 없다는 생각과 함께 누그러진다. 〈Changes〉는 언
뜻 보기에는 무난한 대중음악 같지만 정교한 사고의 과
정을 이끌어간다. 보위는 스타덤에 오르기 직전에 거울
을 들고 자신의 얼굴을 살피는 것 같다. 자기분석을 할
시간, '돌아서서 낯선 자들을 마주할turn and face the
strange' 시간이 온 것이다.

"제가 좀 거만했던 것 같아요." 2002년에 데이비드는
이렇게 과거를 곱씹었다. "그렇게 관객을 낚시질 한 거
죠. 그죠? 거기서 이러잖아요. '봐봐, 난 엄청 빠를 거라
서 너네는 나를 따라잡지 못할 거야.' 젊어서 혈기 넘칠
때 나오는 그런 거만함이죠. 어렸을 때는 뭐든 이겨낼
수 있다고 생각하잖아요."

말을 더듬는 듯한 그 유명한 코러스는 더 후의 〈My
Generation〉과 밥 딜런의 〈The Times They Are
A-Changin〉을 아우른다. 그러면서 보위는 어른들을 신
랄하게 비난하고 '당신 염치도 없어? 당신 때문에 우리
가 거기에 말려들어 버렸다고!Where's your shame?
You've left us up to our necks in it!'라면서 각성을 요
구하며 동세대를 대변한다. 그것은 보위가 1968년에 가
진 인터뷰에서도 확인할 수 있는 감정이다. 『타임스』에
서 그는 이렇게 말했다. "우리는 우리의 부모 세대가 통
제도 안 되고 의욕도 없다고 봐요. 그 사람들은 미래를
두려워하죠. 제가 보기에 상황이 개판인 건 기본적으로
그 사람들 탓이에요."

보위가 정확한 타건보다 열정에 경도된 피아노 반주
를 하며 살짝 다른 가사-'이제 나 자신을 바라보네 (…)
한 주 한 주 가는 건 다 똑같아 보여now I place myself
to face me (…) the weeks still seem the same'-에 '하
아'라고 숨 섞인 소리를 내는 조잡한 데모는 여러 부틀
렉에 실렸다. 트라이던트에서 녹음한 《Hunky Dory》
버전에는 릭 웨이크먼의 멋진 피아노 연주가 데이비드
의 초기 색소폰 솔로와 함께 들어가 있다. 보위는 "멜로
디가 좋은 색소폰 연주 활용을 계속 염두에 두고 있을
때" 이 솔로를 녹음했다고 한다. 이 곡의 또 다른 연주

는 1972년 5월 22일 BBC 라디오 세션 때 녹음되어 나중에 《Bowie At The Beeb》에 실렸다.

2004년, 〈Buterfly Boucher Featuring David Bowie〉로 표기된 새로운 녹음 작품이 애니메이션 블록버스터 「슈렉 2」의 사운드트랙에 모습을 드러냈다. 나중에 보위는 2003년 12월에 'A Reality Tour'로 바하마에 머무르던 중 "파라다이스 아일랜드 공연에서" 호주 아티스트 버터플라이 부셰로부터 "그녀가 녹음한 〈Changes〉 음원을 받았다"고 설명했다. "이미 「슈렉 2」쪽에서 그 사람한테 노래 하나를 달라고 의뢰한 상태였어요. 그다음에 나한테 그 노래를 그 사람과 같이 부를 의향이 있냐고 물었죠. 그래서 2003년 12월에 토니 비스콘티랑 그쪽 지역에 있는 스튜디오에 갔어요. '컴퍼스 포인트'라고 내가 틴 머신이랑 한 번 우연히 녹음한 적 있는 유명한 곳이죠. 거기서 부셰의 보컬에 맞춰서 화음을 넣었어요." 그 결과 익숙하던 노래가 색다르고 매력적으로 다시 태어났다. 피아노, 색소폰, 현악이 넘실대는 풍성한 편곡을 바탕으로 보위는 2절의 리드 보컬을 맡는데, 자신이 나중에 남긴 상당수의 녹음의 특징이기도 한 대위법의 멜로디를 아주 놀랄 정도로 자유분방하게 부르면서 정교하게 지배해나간다.

보위는 'Ziggy Stardust', 'Diamond Dogs', 'Station To Station', 'Sound+Vision', '1999-2000', 'Heathen', 'A Reality Tour' 투어에서 〈Changes〉를 공연했고, 2006년 11월 9일 뉴욕에서 열린 블랙볼 자선행사에서 앨리샤 키스와 듀엣으로 이 노래를 불렀다. 그가 콘서트에 마지막으로 모습을 드러낸 것이 바로 이때다. 1972년 10월 1일 보스턴에서 녹음한 라이브 버전은 《Sound+Vision Plus》 CD와 《Aladdin Sane》의 2003년 리이슈반에 실렸다.

존 휴즈가 1985년에 만든 악동 영화 「조찬 클럽」은 〈Changes〉를 인용하며 막을 열었다. 그리고 2000년에 「심슨네 가족들」의 한 에피소드에서 호머가 이 노래를 부르기도 했다. 2007년에 닐 테넌트는 BBC 라디오 4 프로그램 「Desert Island Discs」에 나와 〈Changes〉를 골랐고, 그해 이 곡은 「라이프 온 마스」의 마지막 에피소드에 두드러지게 쓰였다. 1993년 BBC 시리즈 「The Buddha Of Suburbia」와 2009년 영화 「드림업」에 삽입된 보위의 여러 노래 중에도 이 곡이 있었다. 이 곡은 2010년 드라마 「덱스터」에 불쑥 등장하기도 했고, 이듬해 BMW 어드밴스드 디젤 차량의 미국 광고와 2016

년 토요타 광고에 쓰이기도 했다. 〈Changes〉는 많은 아티스트가 커버했는데, 1998년 영화 「패컬티」의 사운드트랙에서 이언 맥컬로크, 샬린 스피테리, 세우 조르지, 숀 멀린스, 2003년 ITV의 탤런트 쇼 「Reborn In The USA」에서 토니 해들리, 2004년 영화 「드라마 퀸」 사운드트랙에서 린지 로언이 대표적인 예다. 그러던 2009년 9월, 잉글랜드 남동부 이스트서식스에 위치한 루이스뉴스쿨(Lewes New School)에서 아주 인상적인 커버 버전을 공개했다. 여기서 학생들과 직원들은 서로 힘을 모아 노래를 하고 악기를 연주하는 재능을 선보였다. 보위의 베이스 연주자로 가끔 활동하던 허비 플라워스가 이 작업에 조금이나마 협조를 했는데, 실제로 녹음 당시 이 학교에 그의 손자 두 명이 다니고 있었다. 혹시 루이스뉴스쿨 버전을 아직 모르는 이가 있다면, 이 책을 즉시 내려놓고 유튜브에서 해당 비디오를 찾아보기를 강력히 권한다.

2010년 3월, 코미디언이자 방송 진행자인 애덤 벅스턴은 〈Changes〉의 패러디 버전을 녹음했다. 이 버전은 높은 인지도를 자랑하던 디지털 라디오 방송국 6 뮤직을 폐쇄하겠다는 BBC의 결정을 만류하는 공공 캠페인에서 중요한 역할을 했다. 6 뮤직에서 유명하기로 손꼽히는 디제이 중에 벅스턴과 그의 방송 파트너 조 코니시가 있었다. 노래 주인인 보위 본인도 캠페인에 이미 지지를 보냈고, 벅스턴의 〈Changes (For 6 Music)〉은 「Adam & Joe」의 고정 출연자 크리스 솔트의 허가를 받은 애니메이션 레고 비디오에 힘입어 유튜브에서 인기를 모았다. 벅스턴이 선보인 애정 어린 보위 흉내와 심하게 풍자적인 가사-'왜 그 사람들이 그걸 닫으려고 하는지 여전히 이해할 수 없어, BBC에는 훨씬 더 구린 것들이 산적해 있잖아Still don't know why they are closing it, cos there's loads of other things in the BBC that are much more shit'-는 신경을 건드렸다. 이 노래가 이후 회사 방침 철회에 중요한 영향을 미쳤음은 분명하다. 그러나 바로 그다음 달에 〈Changes〉를 활용했음에도 전체적으로 박한 평가를 받은 경우가 생겼다. 다름 아닌 데이비드 캐머런이 이끄는 보수당이 2010년 총선거 캠페인에서 이 노래를 썼던 것이다. 이러한 반전에 보위는 조심스럽게 함구했지만, 그의 시각을 잘 아는 이라면 누구나 그의 의견을 어렵지 않게 상상할 수 있었다. 〈Changes〉를 패러디한 또 다른 재미난 예로 TV 시리즈 「Horrible Histories」의 2012년 에

피소드 중 매튜 베인턴이 찰스 다윈으로 분장하고 부른 〈Natural Selection〉이 있다. 그로부터 3년 후, 보위와 음악 감독 헨리 헤이는 〈Changes〉를 극단적으로 재편곡해 《Lazarus》에 실었다.

CHANT OF THE EVER CIRCLING SKELETAL FAMILY
• 앨범: 《Dogs》 • 라이브 앨범: 《David》

《Diamond Dogs》는 보위가 변형한 『1984』의 '2분 증오'를 통해 종말론적 클라이맥스에 치닫는다. 〈Big Brother〉에 내재한 죽음의 고통은 6마디를 기준으로 4분의 5박자와 4분의 6박자 사이를 계속 오가는 기타 연주의 최면술에 녹아내린다. 그 뒤로 마라카스는 불길하게 소리를 내고, 끝없이 이어지던 외침은 바늘이 걸린 듯한 효과로 첫 음절인 'brother'가 계속 반복되며 메아리쳐 사라짐으로써 마무리된다. 수년 후 보위는 이렇게 설명했다. "우연이었어요. 기계에서 'Brother'라고 하길 바랐는데 중간에 걸려서 'Bro-'라고만 한 거죠. 그런데 그게 훨씬 더 좋게 들렸어요!" 물론 이 사운드 효과는 《Sgt Pepper's Lonely Hearts Club Band》의 마지막 부분에 빚을 졌지만, 그렇게 나타난 톤은 장난스럽기보다 오히려 악몽처럼 느껴진다. 이렇게 음산하기만 한 앨범에 더 어두운 결과를 상상하기란 어렵다. 보위는 이처럼 삭막한 음악 작품에 거의 터무니없이 멜로드라마와 같은 제목을 붙임으로써 참화 후 황무지에서 불을 피우며 춤을 추는 쇠약한 무리의 마지막 이미지를 교묘히 그린다.

노래는 'Diamond Dogs' 투어에서 데이비드 샌본의 날쌘 색소폰 솔로 연주와 함께 새롭게 선보였다. 그리고 《David Live》에서는 트랙리스트 상에 나오지는 않지만 〈Big Brother〉의 마지막에 모습을 드러낸다. 바늘에 걸린 효과를 내는 백킹 테이프는 《Cracked Actor》에서 〈Time〉 중에 예고 없이 다시 나온 것처럼 미덥지 못했다. 노래는 'Glass Spider' 투어에서 다시 무대에 올랐다.

다른 아티스트가 웬만해선 커버하지 않을 보위의 곡 중 하나가 〈Chant Of The Ever Circling Skeletal Family〉인데, 1992년에 매월 싱글 하나를 낸다는 전략을 세웠던 웨딩 프리젠트는 그해 9월 싱글 〈Loveslave〉의 B면으로 이 곡을 녹음했다.

CHER MEDLEY : 'YOUNG AMERICANS' 참고

CHILLY DOWN
• 사운드트랙 : 《Labyrinth》

이 노래는 영화 「라비린스」에 들어간 보위의 곡 중에서 가장 매력은 없지만, 보위가 실제로 리드 보컬을 맡지 않았다는 사실은 그나마 다행이라고 할 수 있다. 영화에서 〈Chilly Down〉은 파이어 갱(Fire Gang)이라는 다섯 마리의 머펫(팔과 손가락으로 조작하는 인형) 창작물이 부른다. 심하게 멋진 모습으로 헛소리만 늘어놓는 이들은 기꺼이 자신의 몸을 해체해 머리와 다리를 써서 축구를 하지만, 어린 세라가 자신들과 똑같이 할 수 없다는 사실을 이해하지는 못한다. 이야기 그대로 여러모로 바보 같고 영화에서 가장 빈약한 장면이라 할 수 있다. 〈Underground〉의 가스펠 스타일을 재현하는 이 노래는 이기 팝이 부른 〈Success〉의 기괴한 재탕에 가깝다. 리드 보컬은 성우인 찰스 오긴스, 리처드 보드킨, 어린이 TV 시리즈 「세서미 스트리트」에서 엘모의 목소리로 가장 잘 알려진 케빈 클래시, 훗날 TV 코미디 시리즈 「Red Dwarf」의 캣으로 명성을 얻게 되는 대니 존-줄스가 맡았다. 1986년 다큐멘터리 「Into The Labyrinth」를 보면 인형을 조종하는 사람들이 이 노래의 다른 믹스에 맞춰 연습을 하는 모습이 나온다. 여기서 보위의 백킹 보컬은 더 선명하게 들린다. 이 노래와 머펫들은 모리스 센닥의 어린이 고전 『괴물들이 사는 나라』에 맞춰 원래 '와일드 싱스(The Wild Things)'로 불렸지만 저작권 문제 때문에 재고해야 했다. 2016년에 앞서 공개된 적이 없는 버전이 온라인에 유출되는데, 명칭이 바뀌기 전의 버전이라 가사에는 'the Fire Gang' 대신 'the Wild Things'가 나타난다. 가장 두드러진 특징은 리드 보컬을 데이비드가 맡았다는 사실이다. 이것이 사운드트랙 가수들을 위한 가이드 데모임을 알 수 있는 부분이다. 이 버전은 감상할 만하다. 보위는 노래를 완전히 다른 차원으로 올려놓는다.

CHIM CHIM CHEREE (R. M. 셔먼/R. B. 셔먼)

1965년 말엽에 보위가 로워 서드와 선보인 라이브 레퍼토리 중에는 〈Chim Chim Cheree〉라는 대중적인 곡이 있었다. 그 전해에 월트 디즈니에서 나온 영화 「메리 포핀스」의 주제가로 셔먼 형제가 만들고 오스카상을 받은 곡이다. 밴드는 1965년 8월에 존 콜트레인이 《The John Coltrane Quartet Plays》에 수록한 버전에서 영향을 받아 이 노래를 고른 것으로 보인다. 로워 서

드는 그해 11월 2일에 BBC 오디션을 아쉽게 치렀는데, 당시 레퍼토리 중에도 이 곡이 있었다. 탤런트 선정단에서는 "런던 스타일, 뛰어나지는 않음"이라는 코멘트를 남기기도 했는데, 그들이 딕 반 다이크를 어떻게 생각하는지 의문을 남기는 부분이다. 보고서는 이렇게 계속된다. "〈Chim Chim Cheree〉에서는 곡을 완전히 죽여놓는다. 곡이 밝고 즐거운 게 아니라 슬픈 발라드가 된다. 가사와 반대다." BBC 오디션은 녹음되었고(탤런트 선정단에서는 그것을 11월 16일에야 듣는다), 로워 서드가 마키에서 펼친 토요일 공연 중 일부는 해적 방송국인 라디오 런던에서 생중계되기도 했다. 따라서 해당 테이프가 존재할 가능성도 있다. 만약 그렇다면 〈The Laughing Gnome〉은 크게 한 방 먹을 것이다.

CHINA GIRL (이기 팝/데이비드 보위)

• 앨범: 《Dance》 • 싱글 A면: 1983년 5월 [2위] • 라이브 앨범: 《Glass》, 《Storytellers》, 《A Reality Tour》 • 컴필레이션: 《Club》 • 다운로드 2006년 2월 • 비디오: 「Video EP」, 「Collection」, 「Best Of Bowie」 • 라이브 비디오: 「Moonlight」, 「Ricochet」(확장판), 「Glass」, 「Storytellers」

〈China Girl〉은 이기 팝의 《Idiot》에서 보위가 프로듀서 겸 공동 작곡자로 참여한 원곡이 따로 있는데, 그로부터 6년 후에 보위가 《Let's Dance》에서 다시 녹음하면서 세계적인 대히트곡이 된다. 《The Idiot》 작업 중에 이 곡은 'Borderline'으로 불렸다. 그러다 프랑스 출신 배우 겸 가수 자크 이즐랭의 여자친구인 쿠엘란 응우옌이 녹음 장소인 샤토 데루빌을 방문해 이기와 짧지만 강렬한 만남을 가졌고, 그 여파로 이기의 가사가 나오면서 변화가 생겼다. 1977년 5월에 싱글로 나와 상업적으로 실패한 이기의 원곡은 나중에 《David Bowie Songbook》에 실렸다. 이 곡은 보위의 버전보다 훨씬 더 거칠고 덜 대중적이다. 화난 듯이 으르렁대는 이기의 보컬은 문화 제국주의와 약탈에 대한 불길한 예감을 다룬 가사와 잘 어울린다. '나의 귀여운 중국 소녀여, 나와는 얽혀서는 안 돼, 너의 모든 것을 무너뜨릴 테니 My little China girl, you shouldn't mess with me, I'll ruin everything you are'라고 경고한 이기는 나치에 관한 망상을 둘러싼 1976년도 보위/팝 식의 진부한 이야기를 이렇게 펼친다: '나는 한 마리 성우처럼 우연히 마을을 마주쳐, 머릿속엔 만자(卍字) 무늬의 환영이, 그리고 모두를 위한 계획이 I stumble into town just like

a sacred cow, visions of swastikas in my head, plans for everyone'.

이 모든 요소가 보위의 《Let's Dance》 버전에 담겨 있다. 하지만 아시아 스타일의 기타 모티프와 귀여운 백킹 보컬(원곡에는 '오-오-오-오, 작은 중국 소녀' 같은 게 없다)을 더해 불길한 느낌을 누그러뜨린다. 이때 기타 리프를 고안한 사람이 나일 로저스다. 그는 그 연주를 보위에게 들려주던 당시를 떠올리며 데이비드 버클리에게 이렇게 말했다. "내 음악 인생에서 가장 예민한 순간이었는데… 예술적으로 묵직하고 훌륭한 음반에 내가 너무 가벼운 요소를 더한다는 느낌이 들었죠. 겁이 났어요. 내가 모독을 했고, 음반 작업을 못할 테고, 보위와 함께 못할 테고, '이제 해고'라는 말을 들을 줄 알았어요. 그런데 완전히 반대였죠. 아주 좋다고 하더라고요!" 《Let's Dance》 버전은 노골적인 팝 음악의 아주 실질적인 예시인 동시에 멋진 결과물로서 문화적 정체성과 필사적 사랑이라는 앨범의 근본 주제를 탄탄히 한다. 이는 로저스의 판단에 대한, 보위의 울부짖는 보컬이 만들어낸 순수한 멜로드라마에 대한 확실한 증거다.

긴 앨범 버전은 짧게 편집되어 《Let's Dance》의 두 번째 싱글로 나왔다. 1983년 6월에 이 싱글은 1위에 오른 폴리스의 〈Every Breath You Take〉에 이어 2위에 올랐다. 미국에서는 10위를 기록했다. 〈China Girl〉의 주요 화젯거리는 데이비드 말렛이 감독해 MTV에서 상까지 받은 뮤직비디오다. 그해 2월에 호주에서 〈Let's Dance〉와 연속해서 촬영한 이 영상에는 데이비드의 상대역으로 뽑힐 당시 웨이트리스로 일하고 있던 길링 응이라는 뉴질랜드 배우가 나온다. 나중에 보위는 길링 응을 두고 이렇게 말한다. "사랑스러운 소녀였어요. 저랑 잠깐 사귀었고요. 뮤직비디오 찍고 내 여자친구가 됐죠." 뮤직비디오에 대해서는 이렇게 말했다. "아시아에 대한 모든 것에 매료되는 나의 모습을 그린 삽화죠. 호주에 있으면서 놀랐던 건 중국인 인구가 많다는 거였는데… 그래서 이 모든 작업은 그 특정 공동체에 기반했어요."

영상은 문화 관점의 충돌을 주제로 삼는다. 서양인이 생각하는 이국적인 중국 여신으로 바뀌는 길링 응의 모습과 커플의 장난스러운 놀이를 병치하고, 번쩍이며 화면을 채우는 가상의 가시철사로 전체주의적 함의를 드러낸다. 그러나 그런 중요한 세부요소들은 마지막 장면에 가려지고 만다. 이 장면에서 데이비드와 길링은 영화

「지상에서 영원으로」에서 버트 랭커스터와 데버러 커가 열연한 유명한 해변 장면을 새롭게 선보인다. 단, 여기서 두 사람은 수영복에 의지하지 않는다. 예상대로 흥분한 언론은 입에 거품을 물었다(한 타블로이드 신문에서는 "벌거벗은 보위와 파도 속에서 나눈 나의 정사"라는 전형적인 제목으로 이를 거들었다). 「Top Of The Pops」에서는 처음에 내린 방영 금지 조치를 거두는 대신 삭제 편집본을 틀었다. 모든 것을 와이드숏으로 잡고 슬로모션으로 편집한 장면을 어설프게 넣어 데이비드의 아주 매끈한 엉덩이를 볼 수 없게 만든 것이다. 아쉽게도 이렇게 삭제 편집한 영상이 나중에 《Best Of Bowie》에 들어갔다.

2009년에 『큐』에서 길링 응은 이렇게 말했다. "사람들이 생각하는 것과 반대예요. 데이비드와 나는 해변에서 섹스를 하지 않았어요! 오전 5시에 찍었는데 물은 얼것처럼 차갑고 느낌도 별로였죠. 촬영 스태프와 조깅을 하며 지나가는 사람들이 우리를 보고 있었어요. 별로 로맨틱하지 않았죠." 두 사람이 예상 밖으로 가까워진 또 다른 순간은 침실 장면에서 있었다. 2013년에 『가디언』에서 길링 응은 이렇게 말했다. "내가 꿈에서 깬 것처럼 갑자기 몸을 일으켜 앉고, 데이비드가 내 위로 덮치는 장면이 있어요. 내가 앉는 바람에 그 사람 얼굴과 아주 제대로 부딪혔죠. '이런, 내가 방금 데이비드 보위를 죽였어!' 그런데 그 사람이 웃으면서 '내 머리 단단해요'라고 말하더라고요." 데이비드에 대해서는 이렇게 말했다. "데이비드는 한결같이 공손하고 매력 있어요. 신사라고 할 수 있는데… 촬영 후에 전화를 받았죠. '나랑 같이 유럽으로 안 갈래요?' 그렇게 나는 2주 동안 일종의 그루피가 됐어요. 한때의 일이라고 생각했죠. 그때 난 스물세 살이었고, 우리는 서로 다른 세계에 살았어요. 어쨌든 그 사람 덕에 나는 평생 잊지 못할 경험을 했어요."

보위는 본인의 버전을 녹음하기 한참 전에 이기 팝의 1977년 투어에 나서서 〈China Girl〉의 건반을 연주했다. 이기가 발매한 다양한 작품 속에서 해당 라이브 녹음을 확인할 수 있다(2장 참고). 나중에 보위는 이 노래를 'Serious Moonlight', 'Glass Spider', 'Sound+Vision' 투어에서 선보이는 등 자신의 라이브 무대에서 자주 불렀다. 「Serious Moonlight」 기록의 오디오 믹스는 나중에 다운로드 음원으로 나와 2006년에 콘서트 DVD 발매에 맞춰 홍보용으로 쓰였다. 보위는 1996년 10월 20일에 열린 브리지스쿨 자선공연에서 어

쿠스틱의 요소를 가미한 버전을 선보였다. 이듬해 「The Rosie O'Donnell Show」에 출연한 보위는 〈China Girl〉을 너무 안 불러준다는 진행자의 비난에 노래 제목을 'Rosie Girl'로 바꾸고 즉흥 어쿠스틱 무대를 선보였다. 〈China Girl〉은 'hours...', '2000', 'Heathen', 'A Reality Tour' 투어에서 다시 공연 레퍼토리로 모습을 드러냈다. 간혹 마이크 가슨이 카바레 스타일의 감성적인 연주로 포문을 열면 이기 팝의 원곡을 더 떠올리게 하는 베이스 중심의 버전이 이어졌다. 1999년 8월 23일에 녹음한 라이브 버전은 《VH1 Storytellers》 앨범에 수록되었고, 2010년에 나온 《A Reality Tour》 CD에는 동명의 DVD에서 누락된 녹음이 실렸다.

1998년, 보위의 오리지널 버전은 영화 「웨딩 싱어」 사운드트랙에 실렸고, 주체가 불분명한 커버 버전은 디즈니 애니메이션 「뮬란」의 트레일러 영상에서 배경음악으로 쓰였다. 이 곡을 커버한 주요 아티스트 중 닉 케이브의 초기 밴드인 보이스 넥스트 도어는 일찍이 1978년에 이 곡을 라이브에서 선보였고, 제임스의 라이브 버전은 그들의 활기찬 히트곡 〈Sit Down〉의 1998년 리이슈 싱글에 실렸다.

2003년, 보위의 오리지널 버전을 극단적인 극동(Far Eastern) 스타일로 재작업한 결과물은 〈China Girl (Club Mix)〉라는 형태로 나타났다. 여기서는 쓸쓸한 소리를 내는 얼후를 비롯해 중국 쪽 기악 편성이 더해졌다. 이 곡은 훨씬 더 많은 관심을 받은 〈Let's Dance (Club Bolly Mix)〉와 함께 나중에 《Club Bowie》와 2003년 《Best Of Bowie》의 미국 리이슈반에 실렸다. 아시아 스타일 리믹스에 관한 더 자세한 내용은 'LET'S DANCE'를 참고할 것.

CHING-A-LING

• 컴필레이션: 《Tuesday》, 《Deram》, 《Bowie》(2010) • 비디오: 「Tuesday」

이 묘한 어쿠스틱 작품은 마크 볼란의 비현실적인 모습과 가장 가까운 보위의 결과물로 1968년 티캐이즈/페더스의 주요 레퍼토리였다. 곡이 금방 역사 속에 묻히긴 했지만, 활기찬 리프는 2년 후 그 쓸모를 인정받아 보위를 통해 〈Saviour Mahcine〉에서 더 효과적으로 재활용되었다.

처음에는 싱글로 고려되지 않았던 스튜디오 버전은 1968년 10월 24일에 토니 비스콘티의 프로듀싱으로 녹

음되었다. 보위가 데카에서 나옴에 따라 에식스 뮤직에서 지원을 받은 세션은, 워더 스트리트의 트라이던트 스튜디오에서 치러진 데이비드의 첫 녹음이 되었다. 나중에 스튜디오는 무엇보다 《Hunky Dory》와 《Ziggy Stardust》를 탄생시킨 곳이 된다. 트라이던트가 최첨단 시설로서 가진 명성은 빠르게 높아졌다. 이곳은 앞선 7월에 8트랙 녹음이 가능한 런던 최초의 스튜디오가 되었고, 비틀스의 최신 1위곡 〈Hey Jude〉를 녹음한 장소라는 명성은 자랑스러운 증표가 되었다.

〈Ching-a-Ling〉의 풀렝스 버전에는 보위, 허마이어니 파딩게일, 토니 힐이 차례로 부르는 세 가지 벌스가 있다. 그러나 스튜디오 녹음이 끝나고 얼마 되지 않아 토니가 그룹을 나가면서 후임으로 들어온 존 허친슨이 11월 27일에 필요한 부분에 다시 보컬을 덧입혔다. 허친슨에게는 당시의 경험이 즐겁지 않았다. "비스콘티는 내가 훨씬 더 높은 음역을 커버하길 바랐어요. 나한테는 익숙하지 않은 방식이었죠. 그가 불편했어요. 잘 어울리지 못했죠." 수년 동안 토니 힐이 참여한 오리지널 버전은 분실된 것으로 여겨졌다. 그러다가 〈Ching-a-Ling〉과 싱글 B면 예정곡 〈Back To Where You've Never Been〉을 담은 릴테이프와 아세테이트가 온워드 뮤직 내 기록보관소에서 발견되었다.

예정된 싱글은 처음에 터콰이즈의 작품으로 계획되었는데, 1968년 11월 27일자로 기록된 두 번째 아세테이트를 보면 터콰이즈라는 이름에 줄이 가고 그 대신에 'Feathers'라는 손 글씨가 적혀 있다. 결국 싱글 계획은 무산되었지만, 보위의 첫 벌스가 삭제된, 이에 따라 아쉽게도 'the doo-dah horn'에 대한 언급도 사라진 편집 버전은 1969년 홍보 영상 「Love You Till Tuesday」에 쓰였다. 나중에 《Love You Till Tuesday》 LP와 《The Deram Anthology 1966-1968》에 들어간 노래도 길이가 짧아진 이 버전이다. 수년 동안 풀렝스 버전은 《Love You Till Tuesday》 사운드트랙 CD에서만 확인할 수 있었다. 그러다가 2010년에 나온 《David Bowie: Deluxe Edition》에 풀렝스 버전이 미발표 스테레오 믹스 버전으로 완벽하게 실렸다.

허마이어니 파딩게일은 〈Ching-a-Ling〉을 별로 탐탁지 않게 여겼다. 그녀는 나에게 이렇게 말했다. "데이비드는 마크 볼란의 노래처럼 사운드를 쌓아올릴 수 있는 희한한 노래를 찾으려고 했어요. 알다시피 마크 볼란 노래 중에는 별 내용은 없는데 사운드를 이렇게 쌓아올리는 짧은 곡들이 많잖아요. 그게 계속 쌓이면 괜찮은 결과물이 나와야 할 텐데, 그게 잘 안 되니까 쓰레기 같은 곡이 됐죠. 다들 아는 사실이에요. 그런데 토니 비스콘티는 그 곡을 마음에 들어 해서 녹음이 이뤄졌죠." 허마이어니의 말처럼 보위의 첫 번째 벌스가 삭제됨에 따라 이미 희한하던 노래가 더 희한해졌다. 데이비드의 '두다두', 허마이어니의 '칭어링', 마지막으로 허친슨의 '나나나'로 이루어진 세 개의 코러스 라인을 쌓는 것이 전체 아이디어였기 때문이다. 허마이어니는 웃으며 이렇게 말했다. "그냥 쓰레기예요. 실제로 우리가 하고 있던 게 너무 잘못 전해졌어요. 결국 그게 남았네요! 내 아이나 조카들이 이 영상을 볼 수 있는데, 나로선 민망해요."

세 명의 보컬이 다리를 꼬고 쿠션에 앉아 기타를 치는 모습을 담은 그 의문의 영상은 1969년 2월 1일 클래런스 스튜디오에서 「Love You Till Tuesday」 때문에 촬영되었다. 데이비드는 허마이어니와 헤어진 후 1969년 4월쯤 허친슨과 함께 더 길지만 다소 무거운 3분 2초짜리 어쿠스틱 데모를 녹음했다. 테이프에서 데이비드는 변명조로 "듀엣 버전이에요"라고 설명한 뒤 말을 돌려 허마이어니가 미국으로 떠났음을 밝힌다. 더 이른 시기에 녹음한, 투박하긴 매한가지인 어느 데모에서 나온 결과물은 2006년에 온워드 뮤직/플라이 레코즈 웹사이트에 공개되었다. 트라이던트 세션보다 먼저 녹음한 이 버전에는 터콰이즈의 오리지널 라인업인 데이비드, 허마이어니, 토니 힐이 참여했다.

1973년 5월, 〈Ching-a-Ling〉은 에식스 뮤직과 생긴 저작권 분쟁의 대상이 되었다('APRIL'S TOOTH OF GOLD' 참고).

CHUMP
《The Next Day》 세션 중에 모습을 드러내기 시작한 미완성 트랙의 가제.

CIGARETTE LIGHTER LOVE SONG (스콧 워커/데이비드 보위) : 'ALL THE YOUNG DUDES' 참고

THE CIRCLING SPONGE
메리 피니건이 쓴 『Psychedelic Suburbia』에서 회고한 바에 따르면, 1969년에 폭스그로브 로드에서 데이비드가 그의 어린 아들인 리처드를 즐겁게 하기 위해 쓰기 시작한 노래의 제목이 바로 이것이었다.

COBBLED STREETS AND BAGGY TROUSERS

1966년 11월, 보위는 자신의 새 레이블 데카에 소속된 그룹 러브 어페어에게 이 난해한 곡을 전한 것으로 보인다. 1년 남짓 후 〈Everlasting Love〉로 1위 히트곡을 보유하게 되는 러브 어페어는 이 노래를 연습한 후 녹음을 하지 않기로 결심한 것으로 알려져 있다.

COLOUR ME (믹 론슨/샘 모리스)

믹 론슨의 사후 앨범 《Heaven And Hull》에 수록된 이 곡에서 보위는 밴드 데프 레퍼드의 조 엘리엇과 함께 백킹 보컬을 맡았다.

COLUMBINE
• 비디오: 「Murders」

린지 켐프의 1970년도 TV 프로그램 「The Looking Glass Murders」를 위해 데이비드가 직접 쓰고 노래한 〈Columbine〉은 그 전에 나온 《Space Oddity》 앨범 중 한 친숙한 곡에서 뽑아낸 요소들을 재활용한다. 이 곡의 어쿠스틱 기타 인트로와 '나는 너를 보고 나를 보고I see you see me'라는 가사 부분이 〈Unwashed And Somewhat Slightly Dazed〉에서 이미 나온 바 있다. 자매곡인 〈Threepenny Pierrot〉와 〈The Mirror〉와 마찬가지로 이 곡은 콤메디아델라르테의 등장인물인 할리퀸, 피에로, 컬럼바인의 삼각관계를 그린다.

COME AND BUY MY TOYS
• 앨범: 《Bowie》

〈There Is A Happy Land〉와 마찬가지로 이 작품은 블레이크식으로 순수를 환기해 브리티시 사이키델리아신의 필수 요소인, 에드워드 7세 시대의 환상 속 유년기에 대한 향수를 불러일으킨다. 나중에 《Space Oddity》에서 연주를 하게 되는 드러머 테리 콕스와 함께 이후 펜탱글의 멤버가 되는 존 렌번이 전통적인 12현 기타 반주를 하는 가운데, 보위는 '금발과 신발에 묻은 너른 땅의 진흙golden hair and mud of many acres on their shoes'이 인상적인 '미소 짓는 소녀들과 발그레한 얼굴을 한 소년들smiling girls and rosy boys'의 전원시를 그린다. 하지만 근심 없는 그들의 호시절은 곧 막을 내릴 예정이다: '너희는 아버지 땅에서 일을 하겠지, 하지만 지금 어른이 될 때까지는 시장 광장에서 일을 하겠지you shall work your father's land,

but now you shall play in the market square till you be a man'. 참고로 보위의 가사에서 시장 광장이 여러 번 나오는데, 이것이 최초의 사례다. 이후 보위는 〈Five Years〉, 〈It's Gonna Rain Again〉에서 다시 동일한 장소를 찾아간다.

데이비드는 노래의 도입부 가사와 동일한 도입부 가사를 가진 전래 동요로부터 영감을 받은 것이 분명하다. 1816년에 발표된 〈A Toyman's Address〉라는 감성시인데, 도입부의 스탠자(4행 이상의 각운이 있는 시구)는 다르다: '미소 짓는 소녀들, 발그레한 얼굴의 소년들 / 여기 와서 내 작은 장난감들을 사렴 / 생강쿠키로 된 힘센 아저씨들 / 빨간 얼굴로 내 좌판을 채우지Smiling girls, rosy boys / Here, come buy my little toys / Mighty men of gingerbread / Crowd my stall, sith faces red'. 이어지는 '삼베 셔츠a cambric shirt', '호각a ram's horn', '파슬리parsley', '알후추peppercorn'는 다양한 형태로 알려진 〈Can You Make Me A Cambric Shirt?〉라는 동요와 더 널리 알려진 이형(異形) 시 〈Scarborough Fair〉에서 유래한 것이다. 후자의 두 번째 벌스는 이렇게 시작한다: '삼베 셔츠 하나 만들어 달라고 그녀에게 말해주오 / 파슬리, 샐비어, 로즈마리, 백리향Tell her to make me a cambric shirt / Parsley, sage, rosemary and thyme'.

〈Come And Buy My Toys〉를 녹음하기 두 달 전인 1966년 10월, 사이먼 앤드 가펑클의 유명한 〈Scarborough Fair〉가 앨범 《Parsley Sage Rosemary And Thyme》에 처음 모습을 드러냈다. 이에 앞서 마리안느 페이스풀이 1966년 4월에 발표한 앨범 《North Country Maid》에 수록한 다른 버전도 데이비드는 당연히 알고 있었다. 거스 던전이 엔지니어를 맡은 이 앨범은 데카에서 발매되었는데, 그해 흥미롭게도 데이비드와 버즈의 멤버들이 사인한 이 앨범의 카피가 개인 소장품으로 존재하고 있다.

또한 보위가 의식적이든 무의식적이든 동요의 의미를 유용해 가사를 만들었다는 점은 주목할 만하다. 〈Cambric Shirt〉와 〈Scarborough Fair〉 시에 나오는 소년과 소녀는 아주 힘든 것부터 아예 불가능한 것까지 연인으로서 갖는 일련의 임무를 서로에게 부여한다. 호각으로 땅을 일구고, 검은딸기나무 가시로 고랑을 만들고, 너른 땅에 알후추 하나만 뿌리고, 솔기나 바느질 없이 삼베 셔츠를 만드는 등 다양하다. 그런데 보위의 가

사는 그런 다양한 도전이 불가능하다는 것을 재치 있게 차치하고, 그 도전들을 있는 그대로 드러내는 듯하다.

주디 콜린스와 이미 〈Blowing In The Wind〉로 유명해진 피터 폴 앤드 메리가 이 노래를 제안받았지만 성과는 없었다. 보위의 버전은 1966년 12월 12일에 녹음되었고, 그가 1년 후 린지 켐프의 마임 작품인 「Pierrot In Turquoise」 무대에서 선보인 노래 중에 이 노래가 있었다.

COME BACK MY BABY : 'IT'S GONNA BE ME' 참고

COME SEE ABOUT ME (홀랜드-도지어-홀랜드)
슈프림스의 1965년 히트곡으로서 1966년에 버즈가 라이브로 공연했다.

COMFORTABLY NUMB (데이비드 길모어/머디 워터스)
• 프로모션: 2007년 9월 • 라이브 비디오: 「Remember That Night」(데이비드 길모어)

2006년 5월 29일 로열 앨버트 홀에서 보위는 핑크 플로이드의 1979년 앨범 《The Wall》에 수록된 고전을 데이비드 길모어와 함께 앙코르로 선보였다. 2004년에 시저 시스터스의 색다른 커버 버전으로 다시 인기를 모으기도 한 〈Comfortably Numb〉는 1970년대 말엽에 보위가 만든 많은 작품에서 확인할 수 있는 우울과 허탈의 정서를 환기한다. 당시 두 데이비드는 너무 당연하게도 화려한 조화를 이루었다. 보위가 노래한 벌스들은 이 노래의 유명한 기타 솔로를 길모어가 연주함으로써 서서히 어둠 속으로 들어간다. 나중에 이 공연은 길모어의 2007년 DVD 「Remember That Night」에 실렸고, 유럽과 미국에서는 홍보용 CD에 들어가기도 했다.

COMME D'HABITUDE (클로드 프랑수아/질 티보/자크 르보)
: 'EVEN A FOOL LEARNS TO LOVE' 참고

COMMERCIAL
1995년에 보위가 사용 허가를 내준 한 음악 작품은 이듬해 여러 나라에서 방영된 코닥 어드밴틱스 TV 광고에 쓰였다. 가사 없이 신시사이저, 목소리, 드럼, 기타로 구성된 이 짧은 트랙의 기원은 불분명하다. 하지만 몇몇 증거로 보아 《Lodger》 세션 중 공개하지 않은 작품을 다시 만든 버전일 가능성이 있다. 이 트랙은 'Kodak'으로도 불리는데, 〈Commercial〉이라는 흥미로운 공식 타이틀을 가진 것으로 보인다.

COMPANIES OF COCAINE NIGHTS : 'MADMAN' 참고

CONVERSATION PIECE
• 싱글 B면: 1970년 3월 • 보너스 트랙: 《Oddity》, 《Heathen》, 《Heathen》(SACD), 《Oddity》(2009년), 《Re:Call 1》

제대로 주목받지 못한 이 구슬픈 1969년 노래에는 사랑스러운 멜로디와 소외와 사회적 배제라는 보위의 주된 주제를 담은 감성적인 가사가 있다. 런던의 단칸방에서 의미 있는 무언가를 성취하려고 애쓰지만 오해받고 인정받지 못하는 어느 젊은 작가의 자화상-'난 보이지도 않고 말도 못해, 아무도 날 기억하지 못할 거야 I'm invisible and dumb, and no-one will recall me'-은 당시 여러 기록에서 나타난 성공 직전의 데이비드의 이미지와 제대로 맞물린다. 그러나 〈Conversation Piece〉는 데이비드의 머리에서 완벽한 형태로 나온 작품은 아니다. 사이먼 앤드 가펑클의 〈I Am A Rock〉에 담긴 상처 입은 정서적 풍경을 연상시키고, 비프 로즈의 1968년 앨범 《The Thorn In Mrs Rose's Side》의 한 트랙에 확실한 빚을 지고 있다. 보위가 자기 가사로 빼오기도 한 〈What's Gnawing At Me〉라는 노래에서는 보위와 마찬가지로 자기 생각에 몰두한 채 마을을 걷는 로즈의 모습이 보인다.

시기를 특정하기 힘든 초기 데모는 〈Starman〉처럼 기타 스트로크로 포문을 연다. 데이비드는 첫 코러스 부분의 마지막에서 '내 눈의 비the rain in my eyes' 대신 '내 머리카락의 비the rain in my hair'라고 부른 후에 스스로 수정을 가한다. 1969년 4월 즈음 존 허친슨과 녹음한 두 번째 어쿠스틱 데모의 경우, 테이프에서 보위가 "신곡"이라고 소개하는 말이 들어가 있다. 이는 정갈하지 못한 도입부, 마지막에 나오는 "좀 거친데 어쩔 수 없지" 하는 겸연쩍은 불평과 함께 노래가 최근에 나온 것임을 확증한다. 《Space Oddity》 세션 중 트라이던트에서 녹음한 최종 스튜디오 버전은 1970년 싱글 〈The Pretties Star〉 B면에 실려 공개되었다. 케네스 피트는 〈Conversation Piece〉를 "데이비드가 남긴 작품 중에 저평가되고 제대로 알려지지 않기로 손꼽히는 사례"라고 이야기했다. 그리고 '바닥에 흩어져 널브러져 있는 내 글들은 그렇게 있는 걸로 자기 욕구를 충족하고

말지my essays lying scatterd on the floor fulfil their needs just by being there'라는 가사는 "(내) 집에 있던 그의 방의 분위기는 물론 아마도 그가 살고 작업한 모든 공간까지" 완벽하게 연상시킨다고 말했다.

〈Conversation Piece〉의 발표 지연은 곡이 추후 세션을 통해 완성될 것이라는 그릇된 판단으로 이어졌다. 그러나 팀 렌윅의 연주가 분명한 기타 라인은 《Space Oddity》 녹음 이후의 작업을 불필요하게 만들었다. 다만 노래가 〈The Prettiest Star〉와 한 쌍이 됨에 따라 이 곡의 기타 연주를 마크 볼란이 했다는 낭설이 돌았다. 프로듀서 토니 비스콘티의 말에 따르면 〈Conversation Piece〉는 "앨범에 수록될 예정이었지만 막판에 탈락" 했다. 녹음 중 직접 베이스를 연주하기도 한 비스콘티는 그 곡이 〈An Occasional Dream〉과 같은 세션에서 나왔고, 두 곡의 드러머가 《Space Oddity》의 크레딧에 나온 퍼커셔니스트 존 케임브리지가 아닌 다른 사람이었다고 기억한다. "기억이 잘 안 나는 어떤 세션 드러머였어요. 정말 옛날 스타일을 가진 영국 출신 재즈 연주자였는데, 군대 방식으로 카운트를 들어가서 우리를 엄청 웃겼죠." 1987년 채플 스튜디오에서 트리스 페나가 만든 스테레오 믹스 버전은 《Space Oddity》의 2009년 리이슈반에 처음 모습을 드러냈다. 여기서는 모노 버전에서 들리던 테이프 살짝 끌리는 소리는 사라지고, 전에 빠져 있던 도입부 음도 복구되었다.

1972년의 재녹음을 둘러싼 이야기는 거짓임이 거의 분명하지만, 30년이 지난 2000년 《Toy》 세션에서 이 노래는 다시 태어났다. 더 느린 템포, 한 옥타브 낮은 가창, 토니 비스콘티의 호화로운 현악 편곡이 발한 상당한 매력은 장중한 결과물로 나타났다. 이 녹음은 《Heathen》의 초판에 같이 나온 보너스 음반에 실렸는데, 슬리브 노트에는 이 곡이 2002년에 녹음된 것으로 잘못 나와 있다. 《Toy》 버전으로서 미묘한 차이를 가진 또 다른 믹스는 2011년 온라인에 유출되었다.

COOL CAT (프레디 머큐리/존 디콘/로저 테일러/브라이언 메이)

〈Cool Cat〉의 초기 버전은 1981년 7월 몽트뢰에서 짧게 이뤄진 보위와 퀸의 협업 도중에 〈Under Pressure〉와 동시에 녹음되었다(나중에 퀸의 《Hot Space》에서 다시 믹스되었다). 이 곡에는 보위가 작업한 가장 기초적인 백킹 보컬이 담겨 있다. 이 버전은 데모로 잘못 표현되곤 하는데, 실제로는 앨범의 초기 믹스로서 일찍이 프로모션반에 수록되기도 했다. 막판에 보위는 자신의 보컬을 없애달라고 요청한 것으로 알려져 있다. 마찬가지로 데이비드가 참여한 또 다른 테이크 하나는 2013년에 온라인에서 공개되었다.

저작권협회 BMI에서 공개한 목록을 보면, 데이비드 보위와 퀸의 다른 멤버들이 크레딧을 차지한 노래가 세 곡 더 있다. 〈Ali〉, 〈It's Alright〉, 〈Knowledge〉인데, 제목 외의 사항은 여태 알려진 바가 없다.

COSMIC DANCER (마크 볼란)

1991년 2월 6일 로스앤젤레스에서 모리세이의 콘서트가 열렸다. 앙코르 순서에서 깜짝 출연한 보위는 1971년 티렉스의 앨범 《Electric Warrior》에 수록된 마크 볼란의 〈Cosmic Dancer〉를 모리세이와 듀엣으로 불렀다. 이 공연의 영상은 채널 4의 2003년도 다큐멘터리 「The Importance Of Being Morrissey」에 실렸다.

COUNTRY BUS STOP : 'BUS STOP' 참고

CRACK CITY

- 앨범: 《TM》 • 싱글 B면: 1989년 10월 • 다운로드: 2007년 5월
- 라이브 비디오: 「Oy」

〈Crack City〉는 트로그스의 명곡 〈Wild Thing〉의 지미 헨드릭스 버전을 대놓고 따온 드럼 연주와 기타 리프, 뻔뻔하게 무시를 일삼는 교훈주의적 가사로 틴 머신의 패러다임을 고스란히 드러낸다. 무신경에 가까울 정도로 직선적이면서도 본능적인 흥분감을 야기하는 것이다. 분명히 헨드릭스의 세팅을 선택한 이 곡의 주제는 미국을 비롯한 많은 지역의 도시를 망치는 약물 대재앙이다. 그리고 이 약물의 중심을 차지한 것은 1980년대 말에 새롭게 등장한 '크랙 코카인'이다. 〈Crack City〉는 그가 쓴 곡 중에 가장 모호하지 않은 작품일 것이다. 보위는 본인이 큰 소용돌이에 휘말린 지 15년이 지난 시기에 이 곡으로 극한의 혐오감을 표출한다. 약물 남용을 미화하는 록스타를 '불안한 환영과 함께 타락한corrupt with shaky visions' '우상 괴물icon monsters'로 묵살하고 '대마약상the master dealer'을 저주한다.

의도의 진실성을 의심할 수 있는 사람은 아무도 없지만 〈Crack City〉는 로큰롤 스타일의 재미없는 허세와 우스꽝스러운 욕설 분출로 푸대접을 받는다(미

안한데 메리 화이트하우스처럼 굴자면, 이 트랙에서는 데이비드 보위가 "piss", "assholes", "buttholes", "fuckheads"라고 외치는 것을 들을 수 있다. 아쉽게도 그 누적 효과는 성숙하고 진지하게 보이려는 결과로 이어지지 않는다). 약물과 관련한 말장난에서는 쉽게 지나칠 수 없는 시도가 보인다. 보위는 한 지점에서 '그 사람들은 너를 "벨벳"에 묻고 "언더그라운드"에 갖다 놓을 거야They'll bury you in velvet and place you underground'라고 노래한다. 이에 대해 『큐』를 상대로 이렇게 설명했다. "루를 모욕한 게 아니에요. 루는 약물을 안 하잖아요. 특정한 라이프스타일에 어울리는 사운드가 초기의 벨벳 언더그라운드로 상당히 의인화한 거죠. 나는 그 두 줄로 그 부분을 드러내길 바랐어요." 그렇게 나타난 분노는 일차원적이지만 〈Crack City〉는 제 역할을 다한다. 헨드릭스에 대한 환기, 그리고 보위 본인이 가진 과거에 대한 기억은 강력한 효과를 발휘한다. 이 곡이 다면적인 예술작품이라는 환상에 보위는 빠져 있지 않았다. 보위는 『멜로디 메이커』에서 이렇게 말했다. "계속 설교를 하고 싶진 않지만, 약물에 반대하는 노래를 두 곡 정도밖에 못 들어봤어요. 솔직히 많은 사람이 그런 노래를 쓴다고 보진 않지만, 효력을 발휘하는 노래는 하나도 못 들어봤어요. 죄다 지적이고 박학하고, 다른 작가들을 위해 쓰였죠."

〈Crack City〉의 일부는 1989년 줄리언 템플이 감독한 틴 머신 관련 영상에 삽입되었고, 틴 머신은 두 차례 투어에서 모두 이 노래를 공연했다. 파리에서 녹음한 라이브 버전은 싱글 〈Prisoner Of Love〉 확장판에 모습을 드러냈고, 나중에 다운로드 파일로 다시 발매되었다. 1996년에는 스페이스호그가 커버 버전을 발표했다.

CRACKED ACTOR
• 앨범: 《Aladdin》 • 라이브 앨범: 《David》, 《Motion》, 《Beeb》
• 싱글 B면: 1983년 10월 [46위] • 라이브 비디오: 「Ziggy」, 「Moonlight」

화려한 도시의 밀실에서 성매매를 하는 어느 노쇠한 배우. 이 추잡한 이야기 속에서 울리는 보위의 하모니카와 믹 론슨의 거친 블루스 기타는 '미국의 지기(Ziggy)'라는 《Aladdin Sane》의 매니페스토를 다시 확인시킨다. 주제는 이 앨범의 〈Rock'n'Roll Suicide〉와 맞닿아 있지만, 슈퍼스타의 불쾌한 추락을 향한 편견 일색의 현실 탓에 이 노래가 가진 위엄, 멜로드라마, 심지어 낙천성

까지 제자리를 잃었다. 무의미한 명성에 내재한 공허한 희열은 영화의 스타덤을 변태적 성행위 및 약물 의존성과 말장난식으로 병치함으로써 드러난다. 예를 들어 '네가 진짜라는 걸 보여줘show me you're real'는 '너의 비틀거리는 모습을 보여줘show me your reel'가 될 수 있고, '내가 만든 전설에 난 굳어버렸어I'm stiff on my legend', '때려, 자기야, 때려smack, baby, smack', '그대는 혼선을 만들었지you've made a bad connection' 같은 가사는 상당히 모호한 의미를 갖고 있다. 점점 잊혀 가는 스타 배우들이 죽음을 향해 비틀비틀 나아가면서도 터무니없는 놀림감으로 전락하고 마는 자신의 매력을 유지하기 위해 고군분투하는 바로 그곳, 비벌리힐스와 선셋 대로의 빛바랜 위엄은 그렇게 무자비하게 드러나지는 않는다.

〈Cracked Actor〉는 1973년 투어 내내 라이브로 공연되었다. 그리고 이듬해 열린 'Diamond Dogs' 공연에서 보위는 가짜 햄릿이 되어 셰익스피어풍의 더블릿을 입고 해골을 향해 노래를 불렀다. 그렇게 요리크(『햄릿』에 나오는 해골로 무덤을 파는 사람에게 피 올려지는 어릿광대)를 가장한 것은 젠체하는 모든 것을 순식간에 드러냈을 뿐 아니라 햄릿 본인과 더불어 노래가 가진 단명에 대한 두려움을 강화하기도 했다: '1인치 두껍게 분칠을 하라고 해, 그러면 이렇게 되고 말걸let her paint an inch think, to this favour she must come'. 노래는 'Soul' 투어에서 탈락했지만(투어 후반에 치러진 한 공연은 노래의 제목을 따른 BBC 다큐멘터리로 촬영되었다), 9년 후 'Serious Moonlight' 투어에서 해골 퍼포먼스까지 포함한 완벽한 형태로 되살아났다. '1999-2000' 공연에서 다시 한번 부활했는데, 2000년 6월 27일 BBC 라디오 시어터에서 녹음한 라이브 버전은 《Bowie At The Beeb》의 보너스 음반에 실렸다.

〈Cracked Actor〉를 커버한 많은 아티스트 중에는 빅 컨트리(1993년 CD 싱글 〈Ships (Where Were You)〉, 더프 맥케이건(1993년 싱글 〈Believe In Me〉), 메리 미 제인(1995년 싱글 〈Misunderstood〉)이 있다.

CRIMINAL WORLD (피터 고드윈/덩컨 브라운/션 라이언스)
• 앨범: 《Dance》

〈Criminal World〉는 피터 고드윈을 내세운 초기 신스 팝 듀오 메트로가 발표한 1977년 싱글로 처음 발매되었다. 곡의 양성애 문제에 겁을 먹고 물러선 BBC는 이 싱

글을 금지곡으로 묶었다. 1982년에 보이 조지와 마크 알몬드 같은 젊은 참주(僣主)들이 지기 스타더스트의 10년 묵은 양성 스타일을 새 유행어 '젠더벤딩(gender-bending)'과 함께 재창조하고 있을 때, 보위가 별로 유명하지 않은 자신에 대한 모방작을 도용해 《Let's Dance》의 과시적인 이성애 사이에 〈Criminal World〉의 커버 버전을 조용히 끼워 넣어야 한 것은 당연한 처사였다.

음악적으로 보위의 버전은 특별히 놀랄 만한 구석이 없다. 《Let's Dance》의 부드러운 무도회장식 백비트를 따르는데, 탄탄한 기타 솔로는 스티비 레이 본이 앨범에서 만들어낸 최고의 순간이라 할 수 있다. 메트로의 원곡에 비해 사운드가 고상한 편인데, 이는 전복적인 무언가를 알아채기 전에 춤을 멈추고 가사를 들을 필요가 있는 주류 청중을 고려해 데이비드가 의식적으로 의도한 것으로 보인다. 〈Criminal World〉는 해외에서 나온 〈Without You〉 싱글 B면에 실렸다.

CRY FOR LOVE (이기 팝/데이비 존스)
보위가 공동 프로듀서를 맡은 이기 팝의 《Blah-Blah-Blah》에서 나온 첫 싱글. 데이비드가 백킹 보컬로 참여한 데모는 부틀렉에 실렸다.

CRYSTAL JAPAN
• 싱글 B면: 1981년 3월 [32위] • 보너스 트랙: 《Scary》
• 컴필레이션: 《Saints》
원래 'Fujimoto San'으로 불린 이 연주곡은 1980년에 '크리스탈 준 록'이라는 사케 음료의 일본 TV 광고에서 처음 공개되었다. 보위 본인도 광고에 출연했는데, 이런 예상 밖의 활동을 한 이유에 대해 그는 합리적인 이유를 세 가지 들었다. "첫째, 나한테 이런 제안을 한 사람이 여태 아무도 없었어요. 둘째, 돈은 유용한 사물이죠. 그리고 셋째, 내 음악이 하루에 스무 번 텔레비전에 나오는 게 아주 효과적인 일이라고 봐요. 내 음악은 라디오를 위한 게 아니라고 생각해요."

〈Crystal Japan〉은 1980년 《Scary Monsters》 세션 중에 녹음되었음에도(특이한 팔세토 보컬 라인을 부른 토니 비스콘티는 녹음 당시 "데이비드랑 나밖에 없었다"고 기억한다) 《"Heroes"》의 두 번째 면과 더 잘 어울린다. 멜로디는 일찍이 앨범에서 빠진 〈Abdulmajid〉를 연상케 한다. 〈Crystal Japan〉은 《Scary Monsters》

에서 탈락했지만(데이비드가 앨범의 마지막에서 〈It's No Game〉을 반복하는 방안을 선택하지 않았다면, 분명히 이 곡으로 앨범을 마무리했을 것이다), 일본에서는 싱글로 발매되었다. 이후 다른 지역에서는 싱글 〈Up The Hill Backwards〉 B면에 실렸다.

〈Crystal Japan〉의 멜로디는 나중에 나인 인치 네일스의 연주 트랙 〈A Warm Place〉에 포함되었다. 이 곡은 나인 인치 네일스의 1994년 앨범으로서 보위로부터 큰 영향을 받은 《The Downward Spiral》에 수록되어 있다. 나중에 밴드의 프런트맨 트렌트 레즈너는 두 곡이 꽤 유사함을 인식했지만 고의성은 없었다고 주장했다.

CYCLOPS
〈Cyclops〉는 1990년에 소더비에서 팔린 오픈릴 레코딩 세트에 삽입된 곡 중 하나다. 한때 〈Cyclops〉는 〈The Invader〉와 더불어 무위로 돌아간 『1984』의 무대극에서 나왔을 것으로 여겨졌다. 하지만 실제로 해당 트랙들은 테이프에서 밝혀지는 것처럼 1970년 《The Man Who Sold The World》 세션에 유래를 두고 있다. 각각 〈Running Gun Blues〉와 〈Saviour Machine〉의 초기 예행연습 녹음에 해당하는데, 보위는 '라라라'로 가이드 보컬을 했다.

CYGNET COMMITTEE
• 앨범: 《Oddity》 • 라이브 앨범: 《Beeb》
〈Lover To The Dawn〉의 1969년 데모에서 발전한 이 길고 복잡한 작품은 보위가 활동 초기에 만든 진정한 명곡으로 꼽히곤 한다. 베트남 시대의 분노를 딜런식의 환경에서 다룬 주제는 히피 운동에서 나타나는 무책임한 구호 활용과 변절의 가치에 대한 데이비드의 환멸을 그린다. 베크넘에 기반한 곳으로서 데이비드가 1969년에 설립을 도운 '아츠 랩(Arts Laboratory)'에 대한 환멸이 특히 더했을 것이다. 그로부터 4년 전에 딜런은 '리더를 따르지 말라'는 유명한 경고를 내놨는데, 그 경고를 따른 보위는 청자들에게 대안이 되는 리더도 따르지 말라고 경고한다. 구루(Guru)에 대한 그의 불신과 거부감(그즈음 비틀스의 경험이 몰고 온 여파 속에서 화제가 될 만한 입장이었다)은 보위의 1970년대 초반 가사를 줄곧 관통하는 암류다. 딜런의 〈Desolation Row〉, MC5의 〈Kick Out The Jams〉, 비틀스 특유의 '우리에게 필요한 것은 사랑뿐(Love is all we need)'

을 참고해 가사에 아우른 〈Cygnet Committee〉는 먼저 강인함과 분노를 만들어낸 후, 이내 끝없이 이어지는 4분의 5박자 비트 위로 '난 살고 싶어I want to live'라는 신중하면서도 낙관적인 연호를 폭발시킨다: '정당할 권리를 위해 싸우겠어, 그리고 정당할 권리를 위한 싸움의 선위를 위해 뭐든 다 하겠어I will fight for the right to be right, and I'll kill for the good of the fight for the right to be right'. 이 냉소적인 외침은 〈I Kill For Peace〉에서 나타난 감정을 연상시킨다. 이 곡은 1966년 말엽에 케네스 피트가 데이비드에게 건넨 퍼그스의 세 번째 LP에 수록되어 있다. 그리고 '네 형제를 조져버려, 안 그러면 결국 걔가 네 발목을 붙잡을 테니Screw up your brother or he'll get you in the end'라는 비통한 외침은 이부형제의 조현병에 대한 보위의 집착이 커지고 있다는 증거로 여겨져 왔다. 실제로 《Space Oddity》 세션 중에 테리는 케인 힐에서 나와 데이비드를 주기적으로 만나고 있었다.

1971년에 미국인 기자 패트릭 살보가 〈Cygnet Committee〉에 대해 질문을 하자 보위는 이렇게 말했다. "기본적으로는 그 노래가 지랄 맞은 인류를 향한 외침이 되길 바랐어요. 처음에 노래를 시작할 때 노래의 시작 부분이 이렇죠. '동포여, 난 그대를 사랑하오Fellow man, I do love you'. 난 인류애를 사랑해요. 숭배하죠. 인류애는 세상을 놀라게 하고, 오감을 만족시키고, 흥미롭죠. 반짝이는 동시에 애처롭기도 하고요. 그 노래는 주목을 간절히 바랐어요. 자, 그게 첫 부분이었어요. 그러고 나서 나는 두 세력의 대화에 접어들려고 했습니다. 먼저 혁명의 후원자인데, 자신이 좌익이라고 믿는 준자본가… 사람들이 자기가 무엇을 위해 싸우는지, 왜 혁명을 바라는지, 자기가 싫어하는 것 안에 정확히 무엇이 있는지 알고 있었다고 나는 믿고 싶어요. 그러니까 어떤 사회나 사회의 목적을 깔아뭉개는 것은 엄청 많은 사람을 깔아뭉개는 거나 마찬가지인데, 나는 그게 무서워요. 한쪽 사람들이 다른 쪽 사람들은 죽어야 한다고 말하는, 그런 분열이 있어야 한다는 게 무서워요. 누구든 아무나 깔아뭉갤 수는 없잖아요. 그건 한번 해보면 이해할 수 있죠. 혁명이 아니라 소통에 중점을 둬야 해요."

1969년 11월에 보위는 조지 트램렛에게 〈Cygnet Committee〉가 앨범 중 최고의 곡이고, 싱글로 나왔을 법한데 음반사 때문에 못 나왔다고 말했다. "그 사람들은 이 노래가 너무 길다고, 통상적인 3분짜리와는 정반

대인 9분 30초나 된다고 얘기하는데… 내가 말하고 싶은 바를 담은 노래가 바로 이 곡이란 말이죠. 내가 히피 운동을 지켜보고, 시작은 꽤 괜찮았지만 히피들이 다른 사람들처럼 물질주의적이고 이기적으로 변하면서 잘못됐다고 말하는 거예요." 그는 『뮤직 나우!』 매거진에서 〈Cygnet Committee〉가 "자신을 어떻게 해야 할지 모르는" 이들을 일깨우기 위한, "노래를 활용한 하나의 방법"이라고 설명했다. "항상 사람들을 찾아서 그 방법을 보여주려고 하거든요. 사람들은 입으라는 대로 입고, 음악도 들으라는 것만 듣잖아요. 사람들은 으레 그러기 마련이죠." 그리고 같은 인터뷰에서 보위가 한 경고는 처음으로 논란을 불러일으켜 한동안 그를 괴롭혔다. "이 나라는 리더를 간절히 바라고 있어요. 이 나라가 무엇을 찾는지 신은 잘 알죠. 하지만 조심하지 않으면 결국 히틀러를 만나게 될 거예요. 리더로서 개성이 아주 강한 누군가에게 충분히 걸려들 만한 곳이 바로 여기죠." 이 언급에 비추어 보건대 〈Cygnet Committee〉는 패션, 카리스마, 명성, 절대적 지지, 그리고 나중에 보위의 많은 유명 작품에 영향을 미치는 극단주의 정치 사이의 위험하고 고통스러운 관계에 대한 맹렬한 탐구로 기능한다. 소수의 무책임한 기자들이 한때 시사하려 했던 것처럼 개인적 선언의 확장으로서가 아닌, 자율권의 대안이 전체주의가 될 것이라는 끔찍한 경고로서 말이다.

보위는 〈Cygnet Committee〉를 앨범 발매에 이은 라이브 무대의 초석으로서 격렬한 열정과 함께 공연했다. 1970년 2월 5일 BBC 세션에서 녹음한 활기찬 라이브 버전은 《Bowie At The Beeb》에 실렸다.

THE CYNIC (캐스퍼 아이스트럽)
덴마크 출신의 아트 록 밴드 카슈미르의 다섯 번째 앨범 《No Balance Palace》에 수록된 이 곡에서 보위는 게스트 보컬로 참여했다. 2004년 여름에 카슈미르를 만난 토니 비스콘티는 그해 10월 뉴욕의 어빙 플라자에서 열린 킬러스의 공연에서 보위에게 카슈미르의 보컬리스트이자 주 작곡가인 캐스퍼 아이스트럽을 소개했다. 알고 보니 데이비드는 'A Reality Tour'의 스칸디나비아 일정 중에 카슈미르의 CD를 받았고, 이미 그들의 작품에 팬이 되어 있었다.

나중에 비스콘티는 당시를 이렇게 회상했다. "2005년 3월에 코펜하겐에 가서 카슈미르의 앨범을 공동으로 프로듀싱했어요. 〈The Cynic〉에 순식간에 빠졌죠.

보위의 영향을 받은 커트 코베인 노래의 분위기가 났어요. 우리가 그 노래를 녹음할 때 난 계속 데이비드를 흉내 내면서 두 번째 벌스를 불렀고,(〈"Heroes"〉는 무난하게 부를 수 있어요), 우리는 '그럴듯하네!' 하고 말하면서 둘러앉아 있었죠. 그런데 그 환상이 계속 강해져만 가서 결국에는 내가 데이비드한테 이메일을 보내면서 MP3까지 전했고… 데이비드는 바로 이메일을 확인하고는 그걸 부르는 데 아무 문제없을 거라는 답장을 보냈어요."

그다음 달에 뉴욕에 위치한 룩킹 글래스 스튜디오에서 비스콘티는 보위의 보컬을 녹음했다. 그 자리에는 카슈미르의 멤버인 캐스퍼 아이스트럽과 매즈 툰비에르가 함께했다. 나중에 아이스트럽은 당시를 "기이한" 경험이라고 표현하면서 보위에 대해 이렇게 덧붙였다. "워낙 거물이었기 때문에 그런 사람을 만난다는 것조차 우리한텐 믿기지 않았어요. 물론 그 사람과의 작업은 끝내줬죠." 보위는 〈The Cynic〉의 두 번째 벌스에서 리드 보컬을 맡아 기타 사운드로 가득한 혼돈스러운 믹스에 본인 특유의 음색을 실었다. 비스콘티의 너바나 비유는 아주 적절했고, 정서적 몰입과 성적인 가장 사이의 불안한 괴리를 담은 가사와 편곡 모두에서 보위가 좋아하는 그룹 플라시보를 연상케 하기도 했다: '우리 같이 이곳을 벗어나 하나가 될 수 있어요, 나 지금 그대를 사랑하는 것 같아요 / 나와 함께해요, 나와 함께해요, 그게 어떤 기분인지는 얘기하지 말아요 / 심각하게 받아들이진 말아요, 그대가 어떤 기분인지는 얘기하지 말아요We could fly out and get married, I think I love you now / Play with me, play with me, don't tell me how it feels / Don't let it be for real, don't tell me how you feel'.

《No Balance Palace》는 2005년 10월에 나왔고 〈The Cynic〉은 이듬해 1월에 유럽 일부 지역에서 7인치 한정판 싱글로 발매되었다. 이 곡의 뮤직비디오에서 롱코트, 야회복 재킷, 나비넥타이 차림으로 나타난 데이비드는 상냥한 저승사자 역할을 맡았다. 엘 리시츠키의 1927년 작품으로 해당 앨범의 커버 이미지로도 쓰인 바우하우스/구성주의 명작 〈Abstract Cabinet(추상의 캐비닛)〉이 뮤직비디오의 기본 배경으로 기능했는데, 이 작품을 만화 스타일로 발전시킨 배경을 바탕으로 실사 촬영 인물들이 만화처럼 등장하는 뮤직비디오는 불길한 느낌의 혼종체라 할 수 있다.

D.J. (데이비드 보위/브라이언 이노/카를로스 알로마)
• 앨범:《Lodger》• 싱글 A면: 1979년 6월 [29위] • 비디오: 「Collection」, 「Best Of Bowie」

《Lodger》의 두 번째 면은 서구의 소비지상주의에 대한 냉소적인 묘사가 주를 이룬다. 그 시작을 알리는 〈D.J.〉는 'I Bit You Back'이라는 가제로 녹음되었다. 이 곡에서 보위는 1970년대 후반에 우상으로 떠오른 디스크자키의 간접적인 명성과 비현실적인 라이프스타일을 풍자적으로 탐구한다. "이 곡은 다소 냉소적이긴 한데, 디스코에 대한 나의 자연적인 반응이에요. 이제 궤양을 안고 사는 사람은 경영진이 아니라 디제이예요. 디스코에 있어서 제시간에 음반을 틀지 못하는 상상도 못할 일을 저지르면 그야말로 끝이거든요. 30초 동안 정적이 흐르면 커리어 전체가 끝이죠."

디제이에 대한 추종에 불쾌감을 드러낸 사람이 보위만 있었던 것은 아니다. 1978년 10월에 엘비스 코스텔로가 강한 비판을 담아 〈Radio Radio〉-'당신이 느끼는 방식을 마취하려 드는 그런 수많은 바보의 손아귀에 바로 라디오가 있지radio is in the hands of such a lot of fools trying to anaesthetize the way that you feel'-를 발표하고, 이와 관련해 토니 블랙번이 방송에서 코스텔로를 "어리석은 자(silly man)"라고 뭉개면서 전면전이 일어났다. 그다음 주에 「Top Of The Pops」에서 블랙번이 해당 곡의 라이브 무대를 소개하자, 코스텔로는 가사 중 '그런 수많은 바보such a lot of fools'를 '수많은 어리석은 자lots of silly men'로 바꿔 부르며 화면 밖의 진행자에게 손가락질을 했다. 〈D.J.〉는 그보다 대립각을 덜 세우긴 하지만 그에 못지않게 깊은 인상을 남긴다. 아주 현기증 나는 신시사이저 반주와 사이먼 하우스의 미친 듯한 바이올린 연주를 바탕으로 보위가 아주 과장된 모습을 선보이기 때문이다: '이게 쉬워 보여, 사실주의?You think this is easy, realism?'. 애드리언 벨루의 울부짖는 기타 연주도 빼놓을 수 없다. 여러 테이크로 구성된 이 연주에 대해 벨루는 보위의 전기 『Strange Fascination』에서 이렇게 설명한다. "기타 사운드들이 서로 달라서 대대적인 부조화가 일어나요. 마치 라디오 채널을 바꾸는데, 채널마다 서로 다른 기타 솔로를 내보내는 것과 비슷하죠."

〈D.J.〉는 〈Boys Keep Swinging〉의 후속 싱글로는 상업성이 아주 떨어지는 선택이었다. 초기에 녹색 바이닐 한정판으로 나온 싱글 편집 버전은 차트 30위 안에 드

는 데 그쳤다. 한편 데이비드 말렛은 얼스 코트 로드에서 리허설 없이 촬영한 장면을 활용해 만족스러운 뮤직비디오를 만들었다. 이 영상에서 보위는 거리를 태연히 걷는데, 그를 알아보고 놀란 행인들이 그를 따른다. 그 와중에 어느 건장한 남성이 보위에게 거침없이 키스를 퍼붓는 놀랄 만한 순간도 담겨 있다. 명성에 대한 이러한 자연스러운 묘사 사이사이에 보위가 고통 받는(보위 본인의 이니셜이기도 한) 디제이로 분한 장면이 들어가 있다. 그는 자신의 스튜디오를 부수는 것은 물론, 데이비드 린 감독의 영화 「위대한 유산」 중 유명한 마지막 장면을 재연함으로써 커튼을 뜯어내고 빛이 공간 안으로 쏟아져 들어오도록 한다.

〈D.J.〉는 1995년 'Outside' 투어에서 처음이자 마지막으로 공연되었다. 간혹 데이비드와 협업을 진행한 레니 크라비츠는 나중에 자신의 공연 레퍼토리에 이 곡을 넣기도 했다. 원곡은 2005년 11월에 미국의 XM 위성 라디오 관련 TV 광고에 쓰인 바 있다. 여러 스타가 출연한 이 광고에는 보위도 모습을 드러냈다. 'Lost'라는 제목의 이 광고에서 스눕 독은 자신이 잃어버린 목걸이를 찾아 나서고, 그 과정에서 희극 배우인 엘런 디제너러스, 컨트리 가수 마티나 맥브라이드, 야구계의 슈퍼스타 데릭 지터를 만난다. 그리고 손버릇이 나쁜 데이비드 보위가 목걸이를 훔쳤다는 것이 결정적인 장면에서 드러나는데, 이때 〈D.J.〉가 배경음악으로 흐르는 가운데 보위가 믹싱 데스크에 앉아 있는 모습을 볼 수 있다.

2009년에 클럽 음악 디제이이자 프로듀서인 베니 베나시가 무단으로 이 곡을 리믹스했는데, 보위 측에서 흔쾌히 사용 허가를 내줬다. 이후 이 리믹스 버전은 다운로드 형태는 물론 포지티바 레이블을 통해 다양한 프로모션 포맷으로 발매되었다.

DANCE, DANCE, DANCE
1999년에 데이비드는 버즈의 1966년도 공연 레퍼토리 중에 〈Dance, Dance, Dance〉라는 베일에 싸인 곡이 있었음을 발견하고는 '보위넷'에 이런 포스트를 남겼다. "그건 비치 보이스 노래가 아니고 내 노래인 것 같아요."

DANCE MAGIC : 'MAGIC DANCE' 참고

DANCING IN THE STREET (이언 헌터/미키 스티븐슨/마빈 게이)

• 싱글 A면: 1985년 8월 [1위] • 컴필레이션:《Best Of Bowie》,《Nothing》 • 다운로드: 2007년 5월 • 비디오:「Collection」,「Best Of Bowie」

보위가 자신의 오랜 스파링 파트너인 믹 재거와 선보인 이 유명한 듀엣곡은 라이브 에이드 공연에서 대서양을 횡단하는 마술 묘기를 선보이려던 계획에서 비롯했다. 보위는 이렇게 말한다. "그 듀엣과 관련해서 사전에 계획된 건 전혀 없었어요. 믹이 뉴욕에서 노래하고 내가 잉글랜드에서 노래하는 위성 생중계 같은 걸 하려고 했는데, 약간의 시간차 때문에 제대로 될 수 없다는 걸 알게 됐죠. 기술적으로 달리 방법이 없더라고요." 그래서 그 대안으로 사전에 촬영한 영상을 라이브 에이드에서 독점 공개하기로 했다. 처음에 선곡한 밥 말리의 〈One Love〉는 마사 앤드 더 반델라스의 1964년 명곡으로 대체했다.

세션은 1985년 6월에 이루어졌다. 당시 애비 로드에서 영화 「철부지들의 꿈」 사운드트랙을 작업하던 보위는 어느 날 녹음을 마무리하면서 세션을 바로 시작했는데, 이때 사운드트랙 참여진을 거의 똑같이 세션에 끌어들였다. 당시 공동 프로듀서를 맡은 앨런 윈스탠리에 따르면, 밴드의 리허설은 믹 재거가 오기 고작 한 시간 전에 시작했다. 그리고 그 결과는 "말도 안 되게 끔찍" 하다가 재거가 온 순간부터 달라졌다. "갑자기 밴드 전체가 업그레이드됐어요. 부스 안에는 보위 옆에 마이크 한 대가 이미 더 설치돼 있었어요. 보위 혼자 노래를 하고 있었죠. 그런데 재거가 부스에 들어가더니 보위랑 같이 노래하기 시작했죠. 원 테이크로 끝났어요." 드러머 닐 콘티는 재거를 이렇게 기억했다. "쉴 틈을 두지 않았고… 뽐내며 걸어 다니면서 데이비드에게 쏠린 시선을 빼앗으려고 했어요. 정말 자기 마음대로였죠." 보위는 첫 테이크에서 나온 결과에 만족했지만, 재거는 다양한 연주를 추가로 녹음하길 바랐다.

겨우 네 시간 만에 녹음과 믹스의 대강을 끝낸 보위와 재거는 데이비드 말렛과 함께 런던에 있는 부둣가로 가서 뮤직비디오를 찍었다. 스튜디오 녹음부터 영상 완성에 이르는 모든 작업이 단 열두 시간 만에 이뤄졌다. 보위는 이렇게 말했다. "우리는 저녁 7시에 작업에 들어가서 11시 반에 녹음을 끝냈어요. 그다음에 바로 부두로 가서 12시 15분부터 또 작업에 들어갔죠. 다음 날 아침 8시까지 촬영했어요." 실제로 영상을 보면 밤샘 작업 때문에 다들 제정신이 아닌 상태에서 분명히 알코올에 의

존해 마구 열기를 뿜어댔다는 것을 알 수 있다. 재거와 보위가 서로를 가차 없이 자극하는 가운데, 믹은 데이비드 특유의 '팔 뻗고 바닥에 주저앉기' 동작을 과장해서 따라한다.

재거는 마스터 테이프를 뉴욕으로 가져와 기타리스트 얼 슬릭과, 과거에 보위의 〈Fashion〉 뮤직비디오와 1980년 'Tonight Show' 공연에 모습을 드러낸 바 있는 G. E. 스미스, 그리고 당시 데이비드와 함께하던 브라스 뮤지션들의 연주를 덧입혔다. 이 곡의 전체 크레딧은 다음과 같다. 케빈 암스트롱(기타), G. E. 스미스(기타), 얼 슬릭(기타), 매튜 셀리그먼(베이스), 존 리건(베이스), 닐 콘티(드럼), 페드로 오르티스(퍼커션), 지미 매클린(퍼커션), 맥 골혼(트럼펫), 스탠 해리슨(색소폰), 레니 피켓(색소폰), 스티브 니브(키보드), 헬레나 스프링스, 테사 나일스(백킹 보컬).

〈Dancing In The Street〉는 원래 대형 이벤트에 쓰일 일회성 곡으로 나왔지만, 그 계획은 곧 바뀌었다. 이때만 해도 브라스 연주가 빠져 있던 뮤직비디오는 라이브 에이드에서 두 차례에 걸쳐 상영되었다. 이 가운데 두 번째는 더 후의 재결합 무대가 사운드 문제로 애를 먹으면서 그 시간을 때우기 위해 상영된 것이다. 반응은 폭발적이었고, 밴드 에이드 싱글 발매에 관한 이야기까지 바로 나왔다. 자연스럽게 그해 8월 말에 싱글로 나온 〈Dancing In The Street〉는 4주 동안 차트 1위를 차지했다. 아이러니하게도 이 곡을 정상에서 끌어 내린 노래는 밴드 에이드의 공동 설립자인 밋지 유르의 싱글 〈If I Was〉였다. 나중에 《Best Of Bowie》와 《Nothing Has Changed》에 실린 싱글 버전은 2분 50초짜리 오리지널 비디오 믹스보다 30초 더 길다. 이외의 다양한 리믹스 버전은 싱글 포맷에 실렸고, 2007년에 다운로드 형태로 재발매되었다. 뮤직비디오의 유쾌한 대체 편집본은 2015년 온라인에 공개되었다. 여기에는 말렛의 촬영진이 보위와 재거의 익살스러운 행동을 찍은 '비하인드 더 신' 장면이 실렸다. 이 영상이 공식 뮤직비디오가 되기를 바라는 사람들이 있을 정도로 내용이 상당히 재미있다.

라이브 에이드로부터 1년이 지난 1986년 6월 20일, 웸블리 아레나에서 열린 프린스 트러스트 콘서트에서 보위와 재거는 〈Dancing In The Street〉를 라이브로 선보였다. 이후 데이비드는 이 노래를 다시 부르지 않았지만, 이 곡의 트럼펫 인트로는 나중에 'Glass Spider' 투

어용으로 특별히 편곡한 〈Fashion〉에서 활용했다. BBC 라디오 4의 「Desert Island Discs」에서 2000년 12월에 에덴 프로젝트의 창립자인 팀 스밋, 2002년 2월에 노벨상 수상자이자 왕립암연구재단 사무국장인 폴 너스 경, 2013년 10월에 이지젯 대표 캐럴린 맥콜이 공통으로 선택한 노래가 바로 보위와 재거가 함께한 오리지널 버전이다. 2002년 6월 3일 버킹엄궁전에서 열린 '엘리자베스 2세 여왕 재임 50주년 기념행사'의 불꽃놀이 중에도 이 노래가 나왔다.

DANCING OUT IN SPACE
• 앨범: 《Next》

《The Next Day》에서 가장 활기찬 이 곡이 보위의 어느 동시대인을 그린 것이라고 상정한 비평가는 한둘이 아니었다. 혹자는 데이비드의 오랜 댄싱 파트너인 믹 재거가 곡의 주인공이라고 판단했다. 하지만 가사를 고려했을 때 이 기이한 이론은 받아들이기 어렵다. 토니 비스콘티가 〈Dancing Out In Space〉를 두고 "음악계의 다른 아티스트, 아마도 아티스트들의 복합체에 대한 노래"라고 말한 적이 있는데, 이 언급 때문에 그런 판단에 불이 붙은 것 같다. 나중에 보위는 《The Next Day》를 묘사하는 단어를 쭉 나열하는 과정에서 이 노래에 "구슬프다(funereal)", "미끄러지듯 가다(glide)", "자국(trace)"이라는 아리송한 세 단어를 내놓았다. 처음에 있던 여러 분석에서 간과된 부분이 있음을 지적한 셈이다.

노래는 2011년 5월 4일과 7일에 작업된 후 미완성 상태로 1년 넘게 방치되어 있다가 2012년 10월 8일에야 보위의 리드 보컬이 녹음되었다. 게리 레너드와 데이비드 톤의 기타 연주가 모두 삽입된 〈Dancing Out In Space〉는 코드 구조와 사운드스케이프의 측면에서 《Heathen》의 삽입곡 〈A Better Future〉를 언뜻 연상케 하고, 보위가 베를린 시절에 〈Lust For Life〉에서 차용한 것으로 유명한 과거 〈You Can't Hurry Love〉의 모타운 비트와도 연결된다. 1980년대의 복고풍 신시사이저가 그 안에 섞여 들어가고, 보위의 갈라진 옥타브 보컬은 가볍고 경쾌하며, 저음의 백킹 보컬은 아주 평범하기 그지없다. 가사는 무도회장에서 일어나는 로맨틱한 밀회가 아스트랄계로 순간이동하는 것을 그린 듯하다. 토니 비스콘티는 이런 소감을 밝혔다. "노래에 모타운 비트가 담겨 있지만, 그 외에는 정말 사이키델릭하죠. 아주 붕붕 뜨는 분위기가 있어요." 하지만 보위

가 19세기 벨기에 출신의 유명한 상징주의자의 이름을 들먹이면서 커브볼을 던질 때만큼은 〈Dancing Out In Space〉가 겉보기보다 하찮은 작품이 아닐 수 있음을 우리는 의심하게 되고, 앞서 나온 아리송한 세 단어가 이해되기 시작한다. '조르주 로덴바흐처럼 조용하지Silent as Georges Rodenbach'라는 가사는 작가의 1891년 시집 『La Regne du Silence(침묵의 지배)』를 언급하는 것처럼 들리지만 로덴바흐의 대표작인 1892년 소설 『Bruges-la-Morte(죽음의 브뤼헤)』를 떠올리게 할 수도 있다. 이 소설에는 죽은 아내에 대한 기억 때문에 고통스러워하며 비통에 바진 한 홀아비가 나온다. 그는 브뤼헤 오페라에서 적어도 자신이 보기에는 기분 나쁠 정도로 아내와 닮은 한 무용수를 보고 그녀에게 빠져 버린다. 이로써 화자가 어느 여성 무용수를 숭배하고 유령, 무용, 죽음을 계속 언급하는 〈Dancing Out In Space〉가 갑자기 조금 더 무게 있게 느껴지기 시작한다.

부커상 수상자인 앨런 홀링허스트가 서문을 쓴 『Bruges-la-Morte』의 새로운 영역본은 2005년에 출간되었다. 따라서 《The Next Day》 세션에 앞서 보위가 이 책을 읽었을 가능성에도 무게가 실린다. 또 있다. 앞선 『Bruges-la-Morte』의 줄거리 요약이 꽤 익숙하게 느껴졌다면, 그것은 이 작품이 1954년 프랑스 범죄 소설 『D'Entre Les Morts(죽은 이들 가운데에서)』에 영감을 주었기 때문일 것이다. 『The Living And The Dead(산자와 죽은 자)』라는 영역본으로도 나온 이 프랑스 소설은 알프레드 히치콕의 심리 명화 「현기증」으로 영화화된 바 있다. 히치콕에 대한 보위의 애정은 잘 알려져 있다. 특히 〈Jump They Say〉의 뮤직비디오를 보면 「현기증」과 「이창」 같은 작품에 대한 시각적 인용이 가득하다. 실제로 《The Next Day》에서도 히치콕을 원격으로 언급한 곡은 더 있다. 〈If You Can See Me〉의 경우, 불안에 떠는 화자가 '뒤창과 자동식 문에 대한 공포a fear of rear windows and swinging doors'를 갖고 있다. 늘 그렇듯이 보위의 노래 중에 가장 가벼워 보이는 노래조차 놀라움을 감추고 있는 것이다.

DANCING WITH THE BIG BOYS (데이비드 보위/이기 팝/카를로스 알로마)

• 앨범: 《Tonight》 • 싱글 B면: 1984년 9월 [6위] • 다운로드: 2007년 5월

《Tonight》의 마지막 트랙은 혹평을 받은 다음 앨범

《Never Let Me Down》의 맛보기 역할을 한다. 억센 베이스라인과 트럼펫과 색소폰을 활용한 거대하고 화려한 편곡이 인상적인 가운데, 아주 잘 들리는 이기 팝의 목소리 덕에 더 커진 보위의 보컬은 앨범의 나머지 곡들과 비교했을 때 신선할 정도로 거칠다. 사회적 파국을 담은 총알 같은 가사는 여기에 잘 어울리지만, 멜로디에 강한 훅이 부족한 탓에 과한 프로듀싱만 이어진다는 느낌이 남는다.

보위는 이 트랙을 본인이 《Tonight》에서 얻으려고 노력한 것 중 최고의 예로 들었다. 1984년에 그는 이렇게 말했다. "내가 추구하긴 하지만 아직 제대로 얻지 못한 그런 특유의 사운드가 있어요. 그걸 얻을 때까지 이 탐구를 멈추진 않을 것 같아요. 다음 앨범에서 그걸 열심히 하든가, 아니면 관두든가 하겠죠. 〈Dancing With The Big Boys〉에서 꽤 근접한 것 같은데… 작곡에 있어서 우리가 그 어떤 기준도 고려하지 않았다는 측면을 보면 상당한 모험이었죠. 나는 지난 2년 동안 음악 자체에 상당히 몰두했어요. 실험을 피했는데… 〈Big Boys〉에서는 이기랑 내가 그 한 트랙을 위해 그 모든 걸 거슬렀죠. 내가 찾던 사운드와 가장 가까웠어요. 그런 곡들을 한 세트 더 해보고 싶어요." 이것이 《Never Let Me Down》을 향한 신호였다.

〈Dancing With The Big Boys〉는 싱글 〈Blue Jean〉 B면에 실렸다. 짜증 날 정도로 거드름을 피우는 듯한 사운드 효과는 당시 수많은 확장 버전을 망치고 있었는데, 두 가지로 나온 리믹스 버전에서도 마찬가지였다. 이들은 12인치 버전으로 모습을 드러낸 데 이어 2007년에 다운로드용으로 다시 발매되었다. 노래는 'Glass Spider' 투어에서 공연되었다.

DAVID BOWIE'S REVOLUTIONARY SONG : 'THE REVO-LUTIONARY SONG' 참고

DAY-IN DAY-OUT

• 싱글 A면: 1987년 3월 [17위] • 앨범: 《Never》 • 다운로드: 2007년 5월 • 라이브 앨범: 《Glass》 • 비디오: 「Day-In Day-Out」, 「Collection」, 「Best Of Bowie」 • 라이브 비디오: 「Glass」

《Never Let Me Down》과 관련해 처음에는 큰 기대를 받았으나 결국 큰 실망을 일으킨 모든 부분은 앨범의 오프닝 트랙이자 첫 싱글에 압축되어 있다. 앨범 어딘가에 기타에 기반한 로큰롤이라는 보위의 과거 영역을 되

찾으려는 합의된 시도가 있었지만 〈Day-In Day-Out〉은 너무 공을 들여 역효과를 낸 경우다. 이 곡은 보위의 많은 초기 작품과 비교했을 때 이제는 상당히 예스럽게 들리는 1980년대 소프트록 넘버다. 울림과 박력으로 가득한 로버트 파머 스타일의 퍼커션, 공격적인 트럼펫, 힘겹게 울리는 기타 솔로가 그 운명을 결정하는 요소들이다.

〈Day-In Day-Out〉이 실제로는 아주 괜찮은 노래이기 때문에 아쉬움이 생긴다. 이 노래는 레이건 정부의 미국에서 나타나는 도시 빈곤을 맹비난함으로써 《Never Let Me Down》의 진지한 매니페스토를 널리 알린다. 데이비드는 이 노래를 "무정한 사회에 대한 고발장"이라고 표현했다. 매춘과 약물 중독에 빠지는 어느 젊은 여성의 단편적인 이야기는 보위 특유의 작사 방식이 낳은 즐거운 번뜩임으로부터 생기를 얻는다. 실제로 보위는 예로부터 다른 곳에서 가사 소재를 뽑아내는 습관을 갖고 있었는데, 이는 이 앨범에서도 쉽게 찾아볼 수 있다. 오스카 와일드와 관련한 언급-'그녀는 핸드백에서 태어났지!She was born in a handbag!'-을 시작으로 보위는 비틀스의 고전을 다른 표현으로 바꿔나간다: '그녀는 미지로 가는 티켓을 한 장 갖고 있어, 그녀는 기차 여행을 떠날 거야She's got a ticket to nowhere, she's gonna take a train ride'. 진보적 분노가 가진 전체적인 인상은 나중에 틴 머신에게 위임된 장황한 공표보다 더 무게감 있다.

앞서 나온 여러 싱글이 12인치 버전으로도 나왔지만 〈Day-In Day-Out〉은 보위가 다양한 포맷 발매와 끝없는 리믹스 버전 발표라는 놀라운 신세계에 대대적으로 습격해 들어간 최초의 사례로 꼽힌다. 싱글은 줄리언 템플 감독의 뮤직비디오를 향한 일시적인 악평에도 불구하고 영국(17위)과 미국(21위)에서 모두 중간 정도의 성적을 거두었다. 영상에서 새로운 퓰렛 헤어스타일을 하고 나온 보위는 금속 단추가 박힌 검정 가죽 옷을 입고 광채를 내는데, 다행히 마이클 잭슨이 이와 유사한 〈Bad〉의 이미지를 선보이기 6개월 전의 일이다. 보위는 로스앤젤레스와 그곳의 지저분한 퍼시픽그랜드호텔에서 운신하고, 눈에 거슬리는 장면이 주변에서 펼쳐지는 가운데 컨베이어벨트와 롤러스케이트를 타고 미끄러져 간다. 데이비드에게 롤러스케이트를 가르치는 임무는 안무가인 토니 셀즈닉이 맡았다. 일부 장면에서 그는 가발을 쓰고 보위의 대역으로 나서기도 했는데, 그중

한 장면에서 실패를 경험하기도 했다. 셀즈닉은 나중에 당시를 이렇게 회상했다. "내 바퀴가 떨어져 나갔어요. 그래서 피가 나고 도처에 흘렀는데, 데이비드가 뒤처리를 도와줬죠. 참 친절하고 가깝게 느껴졌어요." 영상에 참여한 200명의 엑스트라 중 대부분은 해당 도시의 노숙자로 고용했고, 시티 스테이지 길거리 공연 단원들이 그들의 안무 지도를 맡았다. 보위는 이렇게 말했다. "그 사람들에게는 엄청난 용기와 위엄이 있어요. 그 사람들이 그렇게 부당한 방식으로 다뤄지다니 정말 망연자실할 수밖에 없죠. 어마어마한 금액이 무기에 쓰이고 중동에서 몇 사람을 다시 데려오는 데 쓰이는데, 몇 달러만 있으면 많은 도움이 될 수 있잖아요. 하지만 그건 사회복지와 재선에 대한 희망 사이의 차이겠죠."

그렇게 나온 뮤직비디오는 명작까지는 아니지만 보위의 꽤 솔직한 입장을 담은 결과물로서 주목할 만하다. 경찰 장갑차가 여성의 집으로 돌진하는 정교한 클라이맥스가 특히 그렇다. 이 영상을 검열한 여러 TV 방송국은 주인공이 차 안으로 끌려가 강간을 당하는 장면을 삭제했다. 그리고 주인공의 아이가 벽돌 맞추기 놀이를 하는 장면은 두 가지 형태로 촬영되었는데, 제대로 된 버전에서는 아이가 맞춘 벽돌이 'Mom', 'Food', 'Fuck'으로 읽히고, 검열을 거친 버전에서는 'Mom', 'Look', 'Luck'이라고 읽힌다. 전자가 의존의 순환 고리를 암울하게 요약한 반면, 후자는 요점을 다소 잃었다. 두말할 것 없이 후자의 버전이 방송을 가장 많이 탔는데 BBC에서는 이마저도 금지했다. 당시 데이비드는 이런 말을 남겼다. "금지 조치가 정말 많이 이뤄지더라고요. 그때는 청교도적인 측면에서 나타났어요. 이유가 말도 안 돼서 화가 났죠." 그러면서 비슷한 시기에 나온 마돈나의 1위곡 〈La Isla Bonita〉의 뮤직비디오는 별 말 없이 통과되었음을 지적했다. "매혹적인 비디오이긴 하지만 기본적으로 마돈나가 예수와 바람을 피우는 내용인 것 같던데… 「Top Of The Pops」에서 그 비디오는 틀어주잖아요. 글쎄요, 어떻게 마돈나가 손가락으로 자기 거기를 훑고, 그다음 장면에서 십자가상을 움켜쥘 수 있는지 모르겠어요. 그리고 나서 거리 위의 예수 그리스도, 교회, 제단이 보이잖아요. 모르겠어요. 내 비디오보다 그 비디오에서 정도를 훨씬 더 심하게 벗어난 부분이 있다고 봐요. 내가 다뤘던 건 아주 꾸밈없는 거리 폭력이에요. 너무 명백하죠. 영상에서 일어나는 일 중엔 자극적인 부분이 없어요. 당연히 성적인 함축도 없고요. 그러니까

BBC에 도덕성 문제가 있는 거예요." 결국 마돈나는 데이비드 보위를 제외한 모두가 〈La Isla Bonita〉의 이런 측면을 제대로 이해하지 못해 언짢았던 것일까. 마돈나는 1989년 작품 〈Like A Prayer〉에서 미묘함을 상당히 걷어내며 이와 동일한 아이디어를 따름으로써 온갖 헤드라인을 장식했다. 한편 〈Day-In Day-Out〉 뮤직비디오의 금지 조치는 1987년 영상 EP 발매를 부추겼고, 검열을 거친 버전은 《The Video Collection》과 《Best Of Bowie》에 실렸다.

〈Day-In Day-Out〉은 'Glass Spider' 투어 내내 라이브로 공연되었다. 보위는 생애 첫 스페인 공연을 광고하기 위해 'Al Alba', 'Dia Dras Dia' 등의 이름으로 알려진 스페인어 버전을 따로 녹음했다. 이 버전은 스페인에서 딱 한 번 라디오 방송을 탔지만, 그로부터 20년이 지난 2007년에 1980년대를 철저하게 아우른 EMI 시리즈의 일환으로서 다양한 싱글 믹스와 함께 다운로드 형태로 공식 발매되었다.

THE DAY THAT THE CIRCUS LEFT TOWN (캐롤린 리/E. D. 토마스)

유년기 시절의 실망감과 순수의 상실을 노래한 이 별난 스탠더드곡은 데이비드의 1968년도 카바레 쇼에 포함되었다. 원래 이 곡은 1950년대에 어사 키트의 노래로 인기를 모은 바 있다(어사 키트는 자주 간과되긴 하지만 보위의 커리어에 간간이 영향을 미친 인물로 꼽힌다. 'JUST AN OLD FASHIONED GIRL', 'LOVE YOU TILL TUESDAY', 'THURSDAY'S CHILD'도 참고할 것). 케네스 피트는 보위의 데람 시절 작품에 영향을 미친 것으로 보이는 이 곡을 'When The Circus Left Town'이라고 잘못 언급하기도 했다.

DAYS

• 앨범: 《Reality》• 싱글 B면: 2004년 6월 • 다운로드: 2010년 1월 • 라이브 비디오: 「Reality」

아름다울 정도로 멜로디가 좋은 이 트랙은 《Reality》에서 주를 이루는 간접적인 가사와 달리 사랑을 놀라울 정도로 직설적이고 단순하게 이야기한다. 물론 힘겨운 회상과 오랜 후회에 따른 앨범의 지배적인 분위기는 그대로 이어나간다. 〈Days〉는 동명의 유명한 킹크스 노래를 더 슬프고 덜 긍정적으로 변형한 곡처럼 들린다. 레이 데이비스의 가사가 지난 인연을 애틋하게 기리는 반면, 보위의 가사는 '난 항상 너에게 신세를 졌지all the days I owe you'라는 고백 섞인 사과와 함께 화자의 결점과 이기심을 노골적으로 책망한다. '내가 한 모든 것, 나를 위한 일이었어All I've done, I've done for me'라는 후회 가득한 가사의 경우, 17년 전 「라비린스」 중 자기만의 사랑 노래 〈Within You〉에서 보위가 크게 노래한 '내가 한 모든 것, 너를 위한 일이었어Everything I've done, I've done for you'의 거만한 과시와 완전히 반대다. 〈Days〉는 그런 감정에 대한 품위 있는 반전이다. 주목을 받기 위해 부담을 주는 것이 아니라 단순하면서도 가슴 아프게 용서를 구한다. 〈The Loneliest Guy〉에서 이미 선보인 섬세하고 꾸밈없는 보컬 스타일로 이는 알맞게 표현되어 있다.

편곡과 프로듀싱은 《Reality》의 다른 곡들처럼 세련되지만, 단순한 스타일은 계획된 것이다. 적당한 템포의 비트에 맞서 투박한 신시사이저와 팅팅거리는 기타를 배치한 소박한 편곡은 〈Days〉에 매력적인 복고 분위기를 선사하는 동시에 소프트 셀이나 디페시 모드 같은 1980년대 초반 스타일을 연상케 한다. 앨범의 다른 곡들과 마찬가지로 〈Days〉는 'A Reality Tour' 내내 공연되었고, 2003년 11월 23일에 더블린에서 녹음한 버전은 2010년 《A Reality Tour》 앨범에 맞춰 다운로드만 가능한 보너스 트랙으로 발매되었다. 2004년 〈Rebel Never Gets Old〉의 12인치 유럽반 픽처 디스크에는 스튜디오 버전이 실렸다.

DEAD AGAINST IT

• 앨범: 《Buddha》• 싱글 B면: 1993년 11월 [35위]

《The Buddha Of Suburbia》의 거의 모든 면은 1970년대의 여러 지점을 상기시킨다. 이 경우의 지점은 1970년대 말에 나타나 그다음 10년을 정의하게 된 뉴웨이브 팝이다. 윙윙거리는 리프, 투박한 전자음 퍼커션, 우주시대 느낌의 신시사이저 공격은 초기의 엑스티시, OMD, 디페시 모드를 연상시킨다. 이를 통해 보위는 《Low》로부터 가장 먼저 상당한 덕을 본 흐름에 경의를 표한다. 이 곡은 싱글 〈Buddha Of Suburbia〉 B면으로 실렸다.

DEAD MAN WALKING (데이비드 보위/리브스 가브렐스)

• 앨범: 《Earthling》• 싱글 A면: 1997년 4월 [32위] • 라이브 앨범: 《Live From 6A》, 《99X Live XIV》, 《WBCN: Naked Too》

• 보너스 트랙: 《Earthling》(2004) • 비디오: 「Best Of Bowie」

〈Seven Years In Tibet〉가 1997년 영화 「티벳에서의 7년」과 직접적인 관계가 없는 것처럼, 〈Dead Man Walking〉도 수잔 서랜든에게 오스카상을 안긴 1995년 영화와 제목만 같다. 1982년, 보위는 당시 영화 「악마의 키스」를 함께 촬영 중이던 서랜든을 두고 "매력덩어리 그 자체"라고 표현했다. 촬영이 진행되는 동안, 보위는 서랜든과 사귄 것으로 널리 알려졌다. 그로부터 20년이 지난 2003년 5월 5일, 뉴욕 링컨센터에서 열린 영화 협회의 갈라 트리뷰트에서 서랜든의 연기 경력을 기리기 위해 모인 수많은 게스트 중에는 데이비드와 이만도 있었다. 〈Dead Man Walking〉은 이 여배우에 대한 헌사로서 1996년 《Earthling》 세션 중에 탄생했다. "처음에는 수잔 서랜든에게 바치는 찬가를 쓰려고 했어요. 그런데 그때 닐 영이 주최하는 브리지스쿨 자선공연에 참여했고, 닐과 크레이지 호스의 무대를 보고 아주 특별한 느낌을 받았죠. 닐은 미국 록 음악의 원로, 진심을 다하는 선구자, 남자로서 정말 매력적인 사람이에요. 현자 같은 데가 있죠. 그런 그가 이 '노인들'이랑 같이 작업하는 걸 보니, 그 사람들이 하는 일에서 품위와 위엄이 느껴졌어요. 엄청난 열정과 에너지도 있었죠. 아주 감동적이었고…"

그런 이유로 〈Dead Man Walking〉 가사 중에는 '등불 아래서 춤을 추는 노인 세 사람 / 뼈에 박힌 성별, 그리고 어릴 적 소년의 모습을 흔들어대지Three old men dancing under the lamplight / Shaking their sex in their bones, and the boys that they were'라는 표현이 들어가 있다. 《Earthling》의 다른 곡들과 마찬가지로 이 노래는 전체적인 인상을 드러내는 여러 순간을 잘라 붙여 만든 작품이다. 하지만 여기에는 50세에 접어든 본인의 모습을 확인하면서도-'그리고 나는 없어, 이제 나는 영화보다 더 나이를 먹었어 / 날 춤추게 내버려둬, 이제 난 꿈보다 더 현명해And I'm gone, now I'm older than movies / Let me dance away, now I'm wiser than dreams'-, '내게 내일이 있는 한 날기 fly while I'm touching tomorrow'를 여전히 바라는, 록음악계의 또 다른 원로가 남긴 감동적인 증언이 담겨 있다. 〈Dead Man Walking〉은 자신감과 활기로 가득한 모던 록 트랙이다. 언더월드와 같은 테크노 아티스트가 추구하는 화려한 프로그래밍 장식이 들어가 있지만, 앞서 1970년에 〈The Supermen〉에서 쓰인 리프에 기반하고 있다. 이 노래는 거의 이 이유 때문에 'Earthling' 투어에서 부활할 수 있었다. 마크 플라티는 〈Dead Man Walking〉의 믹스 작업에 5일이 걸렸다고 밝히며, 그 과정을 이렇게 기억했다. "처음에는 완전히 프로그래밍된 형태에서 시작했는데, 끝날 때 보니까 완전히 라이브 형태로 되어 있었어요."

이 곡은 《Earthling》에서 가장 상업적인 작품일 것이다. 그래서 1997년 4월에 〈Little Wonder〉의 후속 싱글로 나온 것은 별로 놀랍지 않다. 그렇게 나온 다양한 싱글 포맷 가운데 공식 리믹스 버전은 6곡이나 있었다. 그 중 7분짜리 '모비 믹스(Moby Mix)' 버전은 나중에 앨범 《Play》로 세계적인 성공을 거두는 프로듀서 겸 퍼포머 모비와 보위 사이의 관계에 있어서 시작점이 되었다. 이 버전은 《Earthling》의 2004년 리이슈반에 보너스 트랙으로도 실렸다. 1997년 3월 토론토에서 플로리아 시지스몬디 감독이 촬영한 뮤직비디오는 그녀가 만든 〈Little Wonder〉의 프로모션 영상에서 나타난 「이레이저 헤드」 식의 돌연변이 같은 멋을 더 심화한 작품이다. 마찬가지로 초점의 빠른 변화와 정신없이 움직이는 안무가 펼쳐진다. 토드 브라우닝 감독 스타일의 엑스트라들은 「칼리가리 박사의 밀실」 세트에서 꼭두각시 줄에 매달리고, 생고기 덩어리를 끌고 가는 한편, (본인이 디자인한) 구속복을 입은 보위는 갈라진 발톱, 뿔, 꼬리로 악마처럼 분장한 게일 앤 도시와 함께 춤을 춘다. 4월 25일에 밴드가 「Top Of The Pops」에 나와 립싱크 무대를 선보였을 때, 악마 복장을 한 게일과 유니언잭 코트를 입은 데이비드가 주목을 받았다. 이후 싱글은 그래미 어워즈에서 '최우수 남자 록 보컬 퍼포먼스' 부문 후보에 올랐다.

〈Dead Man Walking〉은 'Earthling' 투어에서 전자음의 눈부신 매력을 십분 발휘했고, 어쿠스틱 위주의 편곡으로 극단적으로 변형되어 당시 TV와 라디오에서 여러 번 방송을 타기도 했다. 이 버전에 푹 빠진 기타리스트 벤 몬더는 약 20년 후 《Blackstar》에서 보위와 연주를 하게 된다. "보위를 위해 그 곡을 연주하기 시작했어요. 정말 좋아하더라고요. 나는 잘 알려지지 않은 이 버전을 배우고 싶었죠." 1997년 4월 10일 NBC 「Late Night With Conan O'Brien」에서 진행된 공연은 미국에서 발매된 컴필레이션 앨범 《Live From 6A》에 실렸고, 4월 8일 WNNX 애틀랜타에서 녹음된 버전은 방송국의 세션 녹음 모음집으로 소량 생산된 《99X Live

XIV)에 수록되었다. 그리고 보스턴의 WBCN에서는 라이브 공연을 모아 《WBCN: Naked Too》라는 앨범을 발매한 적이 있는데, WNNX 애틀랜타의 경우와 동일한 날짜에 녹음된 다른 버전이 여기에 실렸다. 한편 오리지널 스튜디오 버전은 영화 「세인트」의 미국반 사운드트랙에 수록되었다.

DEAD MEN DON'T TALK (BUT THEY DO)

마이클 앱티드 감독의 1997년 다큐멘터리 「Inspirations」를 보면, 보위의 50세 생일 기념 공연 준비가 한창인 룩킹 글래스 스튜디오에서 촬영한 장면이 나온다. 여기서 데이비드와 'Earthling' 투어 밴드는 〈Dead Men Don't Talk (But They Do)〉라는 짧은 즉흥곡을 연주한다. 앱티드의 영상은 창작 과정의 다양한 면면을 살피는데, 여기서 그는 『뉴욕 타임스』에서 자른 조각들을 모아 가사로 만드는 보위의 모습에 집중한다.

DEATH TRIP (이기 팝/제임스 윌리엄슨)

이기 앤드 더 스투지스의 1973년 앨범 《Raw Power》에서 보위가 믹싱을 맡은 곡이다.

DEBASER (블랙 프랜시스)

보위는 틴 머신 시절에 자신에게 영향을 미친 주인공으로 보스턴 출신의 그룹 픽시스를 꼽곤 했다. 픽시스의 1989년 앨범 《Doolittle》의 첫 번째 트랙은 'It's My Life' 투어에서 라이브로 공연되었다.

DIA TRAS DIA : 'DAY-IN DAY-OUT' 참고

DIAMOND DOGS

• 앨범: 《Dogs》 • 싱글 A면: 1974년 6월 [21위] • 라이브 앨범: 《David》, 《Nassau》 • 컴필레이션: 《The Best Of Bowie》 • 보너스 트랙: 《Dogs》(2004), 《Re:Call 2》

《Diamond Dogs》의 타이틀 트랙은 '이건 로큰롤이 아니야, 이건 학살이지!This ain't rock'n'roll, this is genocide!'라는 외침으로 포문을 열며 지기 스타더스트의 스완송을 의식적으로 뒤엎어버린다. 그리고 보위의 새로운 페르소나인 '핼러윈 잭'을 우리에게 소개한다. '진짜 능력자a real cool cat'인 핼러윈 잭은 앨범의 반이상향 미래 속 도시 황무지에 위치한 '맨해튼 체이스의 꼭대기에서 지낸다lives on top of Manhattan

Chase'. 그리고 옥상의 은신처에서 다이아몬드 도그들(Diamond Dogs)을 지배한다. 보위가 만들어 집대성한 이 길거리 패거리로 에드거 라이스 버로스, 앤서니 버지스, 찰스 디킨스와 같은 작가의 작품 속에서 잘 연상되기도 한다. 1993년 『The David Bowie Story』에서 데이비드는 이렇게 설명했다. "마음속에 『와일드 보이스』와 『1984』를 어느 정도 반영한 세상을 그리고 있었어요. 그리고 거기서 이런 부랑아들이 나오는데, 그냥 부랑아보다 조금 더 과격하죠. 얘들이 『시계태엽 오렌지』에서 나왔다고도 봐요. 그런 애들이 이 황량한 도시, 무너져가는 이 도시를 차지한 거죠. 보석 가게나 어떤 상점의 창을 부수고 들어갈 수도 있어서 모피와 다이아몬드로 치장을 해대요. 하지만 덩치가 있죠. 그러니까 정말 성질 고약한, 한마디로 과격한 올리버 트위스트들이에요. 이런 부분을 생각해봤어요. 이런 놈들이 악의를 갖게 된다면 어떨까? 페이긴의 패거리가 완전히 광폭해진다면 어떨까?"

보위는 영국 자선단체 바나도스에서 근무했던 아버지로부터 런던 빈민가의 지붕 위에 사는 극빈층 아이들에 대한 섀프츠베리 백작의 이야기를 들은 적이 있었다. 그리고 이 이야기에서 어느 정도 영감을 받아 다이아몬드 도그들의 지붕 위 거처를 고안했다고 한다. "그건 기이한 이미지로 항상 머릿속에 남아 있었어요. 런던의 지붕 위에서 이 모든 애들이 사는 것. 그래서 나는 다이아몬드 도그들을 거리에서 사는 애들로 그렸어요. 다들 정말 꼬마 조니 로튼이자 꼬마 시드 비셔스죠. 그리고 그 동네에 교통수단이 없다고 봤어요. 그래서 걔네는 전부 큰 바퀴가 달린 롤러스케이트를 타고 굴러다녀요. 그리고 바퀴에는 기름칠이 제대로 안 되어 있어서 끽끽거리는 소리가 나고요. 그러니까 이 패거리는 시끄럽게 끽끽대고, 롤러스케이트를 타고 다니고, 악랄한 데다가 보위 칼과 모피를 착용하고 다니는 애들이죠. 그리고 제대로 못 먹어서 죄다 말랐고 머리 색깔도 다들 웃겨요. 어떻게 보면 펑크 쪽을 선도한 셈이죠."

이래저래 넓은 영역을 아우른 가사는 초현실주의 화가 살바도르 달리(《Diamond Dogs》 세션 기간에 데이비드와 관계를 갖기도 한 아만다 리어와 한때 연인 사이였다), 타잔(핼러윈 잭은 덩굴을 타고 다니는 영웅으로 이미지화되어 있는데, 이는 '헝거 시티'가 궁극적인 도시 정글임을 다시 확인시킨다), 그리고 가장 강한 연상 작용을 일으키는 영화감독 토드 브라우닝까지 언급

한다. 토드 브라우닝이 1932년에 만든 영화 「프릭스」는 선구적이면서도 충격적인 작품으로 악명이 자자하다. 이 작품에서 실제 서커스 단원인 기형 출연자들은 사지 멀쩡한 여성 악한에게 보복을 가한다. 「프릭스」는 여러 나라에서 상영 금지 처분을 받았고, MGM으로부터 취향 차이의 이유로 소유권을 거부당했다. 하지만 당시 데이비드는 온갖 싸구려, 그로테스크한 것, 고딕풍 논란에 점점 더 큰 관심을 가졌고, 여기에 「프릭스」는 중요한 기준점이 되었다. 무엇보다 《Diamond Dogs》의 재킷 삽화는 분명히 이 작품에 기반한 것이다.

〈Diamond Dogs〉의 도입부에 들리는 관객의 함성은 페이시스의 라이브 앨범 《Coast To Coast-Overture And Beginners》에서 따와 삽입한 것이다. 이 샘플을 자세히 들어보면, 기타 리프가 시작하고 몇 초 뒤에 로드 스튜어트가 "헤이!" 하고 외친다. 이 때문에 앨범 어딘가에서 스튜어트가 실제로 무기명으로 연주했다는 근거 없는 소문이 생기기도 했다.

녹음은 1974년 1월 15일 올림픽 스튜디오에서 시작했다. 지금까지 남아 있는 문서를 보면 가제는 'Diamond Dawgs'였다. 이 곡에는 탁월한 퍼커션 연주와 함께 세련되면서도 선정적인 개라지 록을 선사하는 보위의 리드 기타 연주가 담겨 있어 주목할 만하다. 그러한 리프와 데이비드의 요들 보컬은 확실히 롤링 스톤스의 〈It's Only Rock'n'Roll〉을 닮아 있다. 이 곡은 《Diamond Dogs》 세션과 동일한 시기에 녹음되었는데, 실제로 데이비드 본인도 작업에 참여했다. 그로부터 2년 후 'Station To Station' 투어 기간에 보위는 〈Diamond Dogs〉에 이따금 '그건 로큰롤일 뿐이지만 난 그게 좋아It's only rock'n'roll but I like it'라는 가사를 더해 노래를 불렀다. 한편 보위의 색소폰 연주는 그보다 앞선 1971년에 나온 롤링 스톤스의 곡 〈Brown Sugar〉를 닮았고, 스투지스의 1969년 싱글 〈I Wanna Be Your Dog〉에서도 영감을 받았을 법하다. 나중에 후자는 'Glass Spider' 투어에서 커버된 바 있다.

〈Diamond Dogs〉는 싱글로서 큰 성과를 내지 못했다. 영국에서는 21위에 머물렀고, 미국에서는 차트에 진입하지 못했다(후자의 경우는 당시 흔한 일이었다). 보위가 〈Starman〉으로 스타덤에 오른 후 발표한 새 싱글 중에 영국 차트에서 가장 실망스러운 성적을 남긴 곡이 되었다. 호주반 싱글은 2분 58초짜리 곡으로 심하게 짧아졌고, 나중에 《Re:Call 2》에서 다시 모습을 드러냈다.

또 다른 4분 37초짜리 버전은 1980년도 컴필레이션 앨범 《The Best Of Bowie》에 실렸는데, 이탈리아반에는 3분 2초로 더 짧게 편집된 버전이 들어갔다. 4분 37초짜리 버전은 《Diamond Dogs》의 2004년 리이슈반에 삽입되었다.

노래는 당연히 'Diamond Dogs' 투어에서 중심을 차지했고, 'Soul'과 'Station To Staion' 무대까지 명을 이어나갔다. 'Sound+Vision' 투어에서는 리허설에 포함되었을 뿐 아니라 가사가 기념품 책자에도 실렸지만, 공연 시작 전에 탈락했다. 이후 이 곡은 1996년 'Summer Festivals' 투어에서야 다시 모습을 드러냈다. 이와 같은 해에 재미난 구어체 커버 버전-'이건 로큰롤이 아닙니다, 이건 학살입니다, 신사 숙녀 여러분(This ain't rock'n'roll, this is genocide, ladies and gentlemen)'-이 마이크 플라워스 팝스의 〈Bowie Medley〉에 포함되었는데, 이 곡은 그룹의 CD 싱글 〈Light My Fire〉에 실렸다. 한편 듀란 듀란은 1995년 커버 앨범 《Thank You》의 일본반에 〈Diamond Dogs〉를 보너스 버전으로 실었다. 그리고 바즈 루어만의 2001년 영화 「물랑루즈」의 사운드트랙에서 벡은 이 곡에 극단적인 변형을 가했다. 이 곡은 해당 영화에 아주 잠깐 나온다(이때 파리의 나이트클럽 댄서들이 '다이아몬드 도그스Diamond Dogs'로 소개된다). 나중에 벡은 자신의 버전을 라이브로 선보였고, 보위는 'A Reality Tour'가 끝날 즈음 며칠 동안 이 곡을 라이브 레퍼토리로 다시 썼다.

DID YOU EVER HAVE A DREAM

• 싱글 B면: 1967년 7월 • 컴필레이션: 《Deram》, 《Bowie》(2010)

이 곡은 《David Bowie》 세션 중인 1966년 11월 24일에 녹음되어 원래는 앨범에 실리기로 되어 있었다. 그러나 B면으로 신분이 강등되었고, 이후 수년 동안 다양한 리패키지반에 모습을 드러냈다. 앨범의 상업적 성공 가능성을 한껏 끌어올렸을 법한 이 경쾌하기 그지없는 곡이 앨범에서 빠진 이유는 여전히 미스터리다. 미국에서도 『캐시 박스』 매거진의 〈Love You Till Tuesday〉 싱글 리뷰를 보면, B면이 "훌륭하다"는 특별한 언급이 있다. 추측건대 이 사태의 범인은 두말할 것 없이 더 뛰어난 〈When I Live My Dream〉일 것이다. 1967년 2월 이후에야 녹음된 이 곡은 제목이 비슷한 두 곡을 모두 포함하는 게 타당한지 잠시 고민하게 만들었을 것이다.

가사는 보위가 데람 시절에 보인 전형적인 형태를 띤

다. 꿈속의 상상을 자유롭게 하는 '환상적인 비행을 위한 마법의 날개the magic wings of astral flight'를 찬양하고, 순수한 야망과 지난한 고역을 별난 대구로 병치하며 즐거운 공상에 빠진다: '친구여, 자네가 가진 지식은 아주 특별하다네 / 펜지에서 잠을 자는 동안 뉴욕을 걸어 다닐 수도 있지It's very special knowledge that you've got, my friend / You can walk around in New York while you sleep in Penge'. 보드빌 스타일의 밴조는 세션 연주자 빅 짐 설리번이 연주했다. 그리고 데릭 보이스가 술집 분위기를 내며 선보인 삐죽빼죽한 피아노 연주는 희미하지만 명백한 모양새를 드러내는데, 이는 나중에 〈Station To Station〉에서 로이 비탄의 연주로 반복된다.

보위는 1968년 2월에 독일 TV쇼 「4-3-2-1 Musik Für Junge Leute」에서 〈Did You Ever Have A Dream〉을 공연했다. 오리지널 버전은 2010년에 나온 《David Bowie: Deluxe Edition》에 실렸는데, 모노는 물론 앞서 공개된 적이 없는 스테레오 믹스까지 포함되었다.

DIRT (스투지스)

스투지스의 곡으로, 1977년에 보위가 키보드 연주로 참여한 이기 팝의 투어 때 연주되었다. 보위가 참여한 라이브 버전은 이기가 발매한 다양한 작품에서 확인할 수 있다(2장 참고).

DIRTY BLVD. (루 리드)

루 리드의 1989년 앨범 《New York》에 실린 곡으로 타락한 도시에 대한 그의 신랄한 폭로가 담겨 있다. 이 곡은 1997년 1월 9일 보위의 50세 생일 기념 공연 때 불린 노래 중 인지도가 가장 낮았다. 당시 데이비드는 루와 함께 리드 보컬로 이 곡을 불렀다. 이 곡은 많은 이로부터 리드의 역대급 명곡으로 꼽힌다. 그리고 보위의 〈I'm Afraid Of Americans〉에서 더 상징적으로 표현된 감정과 비슷한 면모를 보인다.

DIRTY BOYS

• 앨범: 《Next》

타이틀 트랙의 맹공으로 포문을 연 《The Next Day》는 이내 브레이크를 걸어 무절제한 〈Dirty Boys〉의 세계로 들어간다. 너덜하고 느긋한 비트 위로 스티브 엘슨의 몽롱한 바리톤 색소폰 연주와 얼 슬릭의 너저분한 기타

연주가 교대로 나오면서 느린 템포와 여유 만만한 분위기가 잡힌다. 이때 보위는 거의 브레히트 식의 양식화된 보컬을 선보인다. 토니 비스콘티는 이 곡을 "정말 어둡고 누추하다"고 표현하며 "보위만큼 어둡게 표현하는 사람은 아무도 없다"고 말했다. 보위는 이 곡을 "폭력(violence)", "어둡다(chthonic)", "위협(intimidation)"이라는 세 단어로 요약했다.

반주는 2011년 9월 17일에 녹음되었고, 엘슨과 슬릭은 이듬해에 추가 녹음을 진행했다. 엘슨은 보위로부터 "지금 무슨 조성에 있는지조차 생각하지 말라"는 말을 들었다고 하고, 슬릭은 "그런 제목으로 갈 거면, 내가 할 수밖에 없죠"라고 말했다고 한다. 토니 비스콘티는 엘슨의 "환상적인" 색소폰 솔로에 정당한 찬사를 보냈다. 『롤링 스톤』에서 그는 이렇게 말했다. "그 사람이 몸집은 작은데, 갖고 있는 바리톤 색소폰은 커요. 그 곡에서는 1950년대 스트리퍼 음악 같은 이런 지저분한 솔로를 연주했죠." 보위는 2012년 5월 8일에 자신의 리드 보컬을 녹음했고, 그로부터 두 달 후에는 슬릭이 자신의 기타 파트를 추가했다.

〈Dirty Boys〉는 보위의 일부 10대 삭품에 뿌리를 둔 악마의 후예처럼 길거리 불량배를 염탐한다. 〈The London boys〉를 《Diamond Dogs》나 『시계태엽 오렌지』에 나타난 반이상향 미래로 옮겨둔 것 같다. 그리고 우리는 『토바코 로드』 같은Somthing like 『Tobacco Road』 상황에 놓인다. 어스킨 콜드웰의 1932년 소설인 『토바코 로드』는 대공황 당시 조지아주 시골 마을의 궁핍을 그린 불길한 멜로드라마다. 보위가 이 작품을 염두에 두고 있었을지, 1941년에 존 포드가 영화화한 작품을 염두에 두고 있었을지, 1964년 내슈빌 틴스의 커버 버전으로 대서양 연안에서 히트한 1960년도 존 라우더밀크의 원곡을 염두에 두고 있었을지는 불확실하다. 물론 이 모두를 염두에 두고 있었다고 해도 그리 놀라운 일은 아니다. 상황이 어찌 됐든, 보위는 마치 암흑가의 두목처럼 '내가 그곳에서 너를 데려올게 / 우리는 핀칠리 페어로 가는 거야I will pull you out of there / We will go to Finchley Fair' 하며 고상한 맹세를 전한다. 이는 에드워드왕 시대의 동요 느낌을 가사에 담은 예전 취향을 되살린 결과다. 1905년부터 런던의 빅토리아 공원에서 매년 열리는 핀칠리 페어는 그레이엄 그린의 소설 『Brighton Rock』 스타일의 유원지를 마련하기 때문에, 그곳에서 불량배가 '크리켓 배트를 훔치고, 창

문을 깨고, 소란을 떨steal a cricket bat, smash some windows, make a noise' 가능성은 충분하다. 한편 술한 회상은 〈The London Boys〉, 또래 압력에 대한 에티켓-'스스로 기죽는 건 큰 수치가 될 거야To let yourself down would be a gib disgrace'는 여기서 '넌 참는 법을 배워야 해You've got to learn to hold your tongue'로 변화한다-, 《'hours...'》의 알려지지 않은 B면 곡-'나와 녀석들은 모두 경험하지Me and the boys we all go through'- 등을 떠올리게 한다. 하지만 가장 강렬하게 떠오르는 것은 아마도 이기 팝의 《The Idiot》에 수록된 〈Tiny Girls〉일 것이다. 딱 부러지는 리듬 기타와 색소폰 연주도 매우 흡사하지만, 제목은 마치 거울을 보는 듯하다. 나중에 〈Dirty Boys〉는 보위의 뮤지컬 「라자루스」에서 공연되었다.

DIRTY OLD MAN (에드 샌더스/툴리 쿠퍼버그)
퍼그스의 1966년도 곡으로 라이엇 스쿼드가 라이브에서 연주했다.

THE DIRTY SONG (브레톨트 브레히트/도미닉 멀다우니)
• 싱글 B면: 1982년 2월 [29위] • 다운로드: 2007년 1월
EP 《Baal》은 바알이 너저분한 카바레 무대에서 연인인 소피에게 굴욕감을 안기는 짧고 투박한 곡으로 마무리된다. 보위는 BBC 버전에서 이 곡을 군중의 야유에 묻힌 채 사실상 무반주로 공연했고, 이어진 스튜디오 녹음에서는 독일식 '오케스트라 피트' 편곡을 반영했다.

DO ANYTHING YOU SAY
• 싱글 A면: 1966년 4월 • 컴필레이션: 《Early》, 《I Dig Everything: The 1966 Pye Singles》
1966년 2월 22일 리전트 사운드 스튜디오에서 데이비드와 새로운 백킹 그룹 버즈는 데이비드가 최근에 만든 〈Do Anything You Say〉의 데모를 만들었다. 그리고 3월 7일 파이에서 프로듀서 토니 해치와 함께 녹음을 마무리했다. 4월 1일에 발매된 이 음반은 아티스트 이름에 'David Bowie'만 표시한 최초의 사례로 꼽힌다. 그러나 가슴 아픈 사랑을 노래한 이 뻔한 R&B 곡을 특징 짓는 사실은 아쉽게도 이것뿐이다. 이 곡은 보위가 1966년에 남긴 다른 작품과 비교가 되면서 약간의 기대마저 저버렸다. 콜 앤드 리스펀스 화음은 더 후의 1965년 히트곡 〈Anyway, Anyhow, Anywhere〉를 대놓고 베꼈고,

도입부 가사-'쌍쌍이 걔들이 걸어가네, 손을 맞잡고 내가 우는 모습을 쳐다보네Two by two they go walking by, hand in hand they watch me cry'-는 나중에 데이비드가 만든 〈Conversation Piece〉를 떠올리게 한다.

싱글 발매 다음 날, 『멜로디 메이커』는 게스트 리뷰어인 더스티 스프링필드의 반응을 지면에 실었다. 해당 매체는 엄선한 새 싱글에 대한 코멘트를 더스티에게 요청한 터였다. 더스티는 〈Do Anything You Say〉를 이렇게 말했다. "이 사람이 누군지는 잘 모르겠지만, 이 음반에 들어간 노력만큼은 잘 알겠네요. 노래가 괜찮아요. 사운드는 좀 엉망이긴 하지만요."

1999년 리이슈 패키지로 나온 《I Dig Everything: The 1966 Pye Singles》(2015년에 《1966》으로 재발매)에는 동일한 보컬과 덜 두드러진 피아노 연주를 엮은 다른 믹스 버전이 실렸다. 〈Do Anything You Say〉는 1966년 버즈의 라이브 무대에 계속 올랐지만 데이비드의 이전 싱글들에 비해 성과는 약했다. 하지만 곧 변화의 기운이 찾아왔다. 발매 2주 후, 데이비드는 나중에 매니저가 되는 케네스 피트를 만났다. 케네스의 믿음과 투자는 이 젊은 가수가 진일보하는 데 중요한 역할을 하게 된다.

DO THE RUBY
『미라벨』 매거진에 실린 1974년 12월 21일자 보위의 일기를 보면, 데이비드는 친구 베트 미들러와 데모를 막 녹음했다고 밝힌다. 실제로 데이비드는 1970년대 중반에 미국에서 활동할 때 베트의 도움을 받은 바 있다. 일기는 이렇게 목소리를 높인다. "믿을 수 있겠어? 내가 디스코 신으로 들어가다니! 음, 어쨌든 데모를 만들었고, 제목은 〈Do The Ruby〉라고 지었어! 〈The Ruby〉가 전 세계를 강타할 거라고 믿어! 베트랑 나는 어떻게 하면 그렇게 되는지 알았거든! 베트는 〈Do The Ruby〉를 정식으로 녹음해서 자기 앨범에 싣고 싶어 하기도 해!" 『미라벨』의 대필 작가 체리 바닐라는, 자신의 고용주가 디스코 음악에 손을 댄다는 구상에 그렇게 놀랐다면, 그즈음 열렸던 그의 공연에 한 번쯤은 가봤을 것이다. 이 이야기에는 어떤 근거가 있는 것 같은데, 그렇다고 쳐도 〈Do The Ruby〉가 이후에 모습을 드러낸 적은 한 번도 없었다.

DO THEY KNOW IT'S CHRISTMAS? (밥 겔도프/밋지 유르)

• 라이브 비디오: 「Live Aid」• 싱글 B면: 2004년 11월 [1위]

밴드 에이드의 〈Do They Know It's Christmas?〉는 1997년에 엘튼 존의 노래가 나오기 전까지는 영국 역사상 가장 빠른 속도로 팔린 싱글이다. 이 곡은 에티오피아 기근을 다룬 BBC 방송에 대한 반응으로서 1984년 11월 25일 런던에서 녹음되었다. 밥 겔도프는 당대의 많은 인기 가수를 모아 작업에 참여시켰다. 하지만 녹음에 참여할 수 없는 가수도 있었는데, 보위도 그랬다. 원래 보위는 도입부를 녹음해달라는 요청을 받았었다. 그래서 결국 폴 매카트니와 홀리 존슨처럼 녹음에 참여할 수 없는 다른 아티스트들과 함께 B면 연주곡 〈Feed The World〉에 구어 메시지를 녹음했다. 그가 전하는 메시지는 이랬다. "데이비드 보위입니다. 1984년 크리스마스입니다. 지금 지구상에는 최악의 기근을 겪고 있는 사람들이 있습니다. 올 겨울에는 그 사람들을 생각해주시고, 그들이 살아갈 수 있도록 조금이라도 도와주시기 바랍니다. 평화로운 새해 맞이하시기 바랍니다."

이듬해 라이브 에이드 공연에서 데이비드는 곡에 더 적극적으로 관여할 수 있었다. 마지막 앙코르 순서에서 웸블리 무대가 유명한 인물로 가득 차자, 밥 겔도프는 진지한 표정으로 엄청난 함성을 보내는 관중에게 이렇게 말했다. "조금 난장판이 될 것 같네요. 하지만 망칠 거면 지금 시청 중인 20억 인구와 함께 망치는 게 좋을 것 같습니다. 다 같이 망쳐봅시다." 보위는 허용 가능 범위에서 약간의 실수를 저지르며 도입부를 부른 다음, 조지 마이클에게 마이크를 넘기고는 자유롭게 몸을 흔들었다. 해당 라이브 에이드 공연은 2004년 12월 영국 차트 정상에 오른 〈Do They Know It's Christmas?〉의 '밴드 에이드 20' 버전에 B면으로 실렸다.

DODO

• 컴필레이션: 《S+V》• 보너스 트랙: 《Dogs》, 《Dogs》(2004)

『1984』를 각색하는 계획을 세운 데이비드는 이 작업의 일환으로 1973년 9월에 〈Dodo〉를 작곡하고 데모를 만들었다. 이 곡의 원제는 'You Didn't Hear It From Me'다. 경쾌한 멜로디는 음울한 편집증적 가사에 가라앉는다. 가사를 보면 전체주의 국가에서 세뇌를 당한 아이들이 부모들을 고발한다. 오웰의 소설 중 윈스턴 스미스의 이웃인 톰 파슨스의 운명에 따른 결과다: '아이야, 그 사람들이 네 파일에 사진을 껴두지 못하게 한 상태로 넌 코를 닦을 수 있겠니? / 오늘 밤 두려움에 떨며 자다

가 깨서 널 고발하러 온 이웃 짐의 뜨거운 불빛을 보겠니?Can you wipe your nose, my child, without them slotting in your file a photograph? / Will you sleep in fear tonight, wake to find the scorching light of neighbour Jim who's come to turn you in?'.

〈Dodo〉가 정식으로 방송을 탄 경우는 1973년 10월 마키에서 녹화된 「The 1980 Floor Show」에서 〈1984〉의 초기 버전과 함께 라이브 메들리로 나왔을 때가 유일하다. 이 메들리를 더 가다듬은 스튜디오 버전은 그달 트라이던트에서 녹음되었다. 결국 《Sound+Vision》과 2004년 《Diamond Dogs》의 리이슈반에 실리기도 한 해당 녹음은 〈Dodo〉의 현존하는 최고 버전임에 분명하다.

올림픽 스튜디오에서 열린 《Diamond Dogs》 세션 중에 보위는 룰루와 듀엣으로 발표하려는 의도로 〈Dodo〉를 다시 손봤다. 그리고 1990년과 2004년에 나온 《Diamond Dogs》의 리이슈반에 실린 보너스 버전은 논란의 대상이 되고 있다. 이 곡은 룰루를 위한 가이드 보컬이거나(이는 보위의 노래가 다소 생기 없게 들리는 이유를 말해준다), 라이코디스크에서 룰루 부분을 삭제한 실제 듀엣 버전이다. 데이비드와 룰루가 모두 참여한 더 긴 4분 31초짜리 버전은 부틀렉에 모습을 드러냈다. 《Diamond Dogs》의 보너스 트랙과 비교했을 때, 반주 믹스에서 어느 정도 차이를 보이지만 보위의 보컬은 동일하다. 룰루의 보컬 역시 상당히 어정쩡한데, 이를 통해 이 버전이 완성된 트랙이기보다는 시험용 트랙임을 알 수 있다. 이야기가 어찌 됐든 〈Dodo〉는 더는 진척되지 않는 운명에 처했다.

DOLLAR DAYS

• 앨범: 《Blackstar》

〈Dollar Days〉는 《Blackstar》 중에서 미리 녹음한 데모가 따로 없는 유일한 곡으로 앨범의 두 번째 세션이 진행 중이던 2015년 2월 6일에 독자적으로 탄생했다. 색소폰 연주자 도니 매카슬린은 『롤링 스톤』에 이렇게 말했다. "어느 날 데이비드가 기타를 집어 들었어요. 데이비드한테 대강의 아이디어가 있었고, 그걸 우리가 스튜디오에서 즉석으로 배웠죠. 바로 그게 앨범에 실렸다고 누가 몇 달 후에 말해주기 전까지는 당시를 까맣게 잊고 있었어요." 《Blackstar》의 다른 두 곡에서 퍼커션을 연주한 제임스 머피도 〈Dollar Days〉의 녹음 당시 현장

에 있었다. 퍼커션 연주자 마크 길리아나는 이렇게 밝혔다. "벌스부에 나오는 탐 드럼의 그루브를 연마하는 데 데이비드가 많은 도움을 주었어요. 그 사람 자체가 뛰어난 드러머죠." 베이스 연주자 팀 르페브르는 이렇게 말했다. "우리는 정신을 차리고 그 곡을 이해하려고 노력해야 했어요. 그렇게 나온 결과물은 정말 끝내줬죠."

토니 비스콘티는 〈Dollar Days〉가 "앨범에서 유려한 곡"이라고 표현했는데, 물론 실제로도 그렇다. 달러 지폐 뭉치를 손가락으로 넘기는 소리를 시작으로 키보드, 베이스, 색소폰의 꿈결 같은 인트로가 흐르고, 이어서 현악과 백킹 보컬이 넘실대는 화려한 작품 세계가 펼쳐진다. 〈Dollar Days〉는 〈Life On Mars?〉의 오랜 수법을 활용해 장대하면서도 친근한 느낌을 자아낸다. 도니 매카슬린은 너무나도 사랑스러운 색소폰 솔로로 연주를 선보이고, 벤 몬더는 온화한 어쿠스틱 기타 반주로 자신의 일렉트릭 기타 연주를 뒷받침한다. 그의 어쿠스틱 반주는 보위 본인이 초기 작품에서 자주 연주한 12현 기타를 떠오르게 한다. 이 모든 사운드의 중심에 보위가 2015년 4월 27일에 녹음한 장엄한 보컬이 있다. 보위가 대가답게 소화한 가사는 이 앨범의 기준으로 봐도 금세 깨어질 것만 같은 비애감으로 떨린다. 자서전식의 내용은 조심스럽게 다뤄져야 하는데, 이 노래의 내레이터가 자신이 죽을 날이 얼마 남지 않았음을 알고 그 사실을 조용히 받아들이려는 남자라는 데에는 그 어떤 의심의 여지도 있을 수 없다. 그는 '지금 향하고 있는 잉글랜드의 상록수를 끝내 못 본다 해도, 그건 나한테 아무 의미 없어, 안 봐도 상관없어If I never see the English evergreens I'm running to, it's nothing to me, it's nothing to see' 하고 한숨 쉰다. 그리고 사실을 인정하려고 하면서도 노래 중에 '그건 나한테 아무 의미 없어' 하는 항변을 줄곧 반복한다. 또 다른 후렴인 '난 애써, 난 기필코I'm trying to, I'm dying to'의 경우, 마지막 단어를 'too'로만 들리게 해 가장 어두운 말장난이 되도록 한다.

가사에는 또 다른 모호한 이미지가 묻혀 있다. '입에 거품을 문 과두제 집권층이 간간이 전화를 하는 사이에oligarchs with foaming mouths phone now and then', 보위는 '그 사람들을 비정상적인 쪽으로 밀어붙여 몇 번이고 전부 바보로 만들고 싶은 마음이 절실해dying to push their backs against the grain and fool them all again and again'하다. 골칫거리인 과두제 집

권층을 문자에 지나치게 기대어 해석하면 솔깃하겠지만(방해를 일삼는 미디어? 끈덕지게 달라붙는 팬들? 돈에 목을 매는 음반사 경영진?), 그들의 역할은 확실히 더 상징적이다. 언젠가 데이비드가 "당신의 성취감 충족을 방해할 자들"이라고 표현한 〈Teenage Wildlife〉 속 '역사의 산파들midwives to history'처럼 말이다. 자신의 오랜 적수인 시간에 쫓긴 보위는 다시 한번 어쩔 수 없는 운명을 맞닥뜨린다. 우리 중 누구도 영원히 바보로 만들 수 없는 폭군은 하나뿐이다.

DON'T BRING ME DOWN (조니 디)

• 앨범: 《Pin》

《Pin Ups》에는 원래 프리티 싱즈가 녹음한 노래가 두 곡 있다. 이 중 두 번째에 해당하는 〈Don't Bring Me Down〉은 1964년에 차트 10위까지 오르며 그룹의 최고 히트곡으로 자리했다. 고동치는 베이스와 블루스 하모니카에 바탕을 둔 이 곡은 《Pin Ups》 전체를 놓고 봤을 때 보위가 활동 초기에 선호한 정통 R&B 사운드로 회귀한 가장 활기 넘치는 예다. 그의 영향력은 여기서 가장 뚜렷하게 드러난다. 프리티 싱즈의 라이브 레퍼토리에 조니 키드의 〈Shakin' All Over〉, 머디 워터스의 〈I'm A King Bee〉가 포함된 것도 우연이 아니다. 이 두 곡은 데이비드에게 비슷한 수준으로 영향을 미쳤다. 전자는 가끔 라이브 곡으로 쓰였고, 후자는 그의 초기 밴드 중 하나의 이름이 되었다.

DON'T LET ME DOWN & DOWN (타르하/마르틴 발몽)

《Black Tie White Noise》에 실린 네 곡의 커버 중 인지도가 가장 낮은 이 곡은 보위의 부인인 이만을 통해 보위의 주목을 받았다. 이만은 1992년 파리 방문 중에 자신의 친구이자 모리타니 공주인 타르하가 녹음한 원곡을 처음 접했었다. 원곡의 작곡과 아랍어 작사는 타르하가 맡았고, 가사의 영어 번역은 그녀의 프랑스인 프로듀서인 마르틴 발몽이 무상으로 진행했다. 발몽의 한 친구는 이렇게 말했다. "오리지널 버전을 들어봐야 보위가 노래에 많은 걸 집어넣었다는 걸 알 수 있어요!"

〈Don't Let Me Down & Down〉은 《Black Tie White Noise》에서 비교적 차분한 순간을 그린다. 이를 야기한 숨소리 섞인 백킹 보컬과 일렁이는 신시사이저 장식은 1970년대 중반의 〈Win〉과 〈Can You Hear Me〉 같은 로맨틱한 발라드를 떠오르게 한다. 이들 노래와 마

찬가지로 곡 초반에 보위가 낯선 보컬 방식으로 선보인 여린 느낌은 갑자기 뿜어나온 그의 열기로 사라져버린다. 이를 통해 그가 정말 훌륭한 가수임을 다시금 확인할 수 있다.

2분 32초짜리 편집 버전은 앨범에 앞서 나온 미국 프로모션 CD에 실렸다. 한때 이 곡은 1993년에 미국에서 싱글로 발매될 계획이었지만 새비지 레코즈의 파산으로 무산되었다. 싱가포르에서 나온 《Black Tie White Noise》 CD에는 〈Jangan Susahkan Hatiku〉라는 인도네시아어 보컬 버전이 실렸다. 이 버전은 나중에 같은 앨범의 2003년도 리이슈반에 보너스 트랙으로 모습을 드러냈다. 한편 1993년 5월 8일 할리우드 센터 스튜디오에서 《Black Tie White Noise》 홍보 비디오용으로 마임 퍼포먼스가 촬영되었지만 최종 편집본에는 실리지 못했다.

DON'T LOOK DOWN (이기 팝/제임스 윌리엄슨)
• 앨범: Tonight • 싱글 B면: 1985년 5월 [19위] • 다운로드: 2007년 5월

이기 팝이 뉴욕에서의 가두행진을 묘사한 이 곡은 《New Values》에 처음 모습을 드러냈고, 이후 예상 밖의 설득력을 지닌 레게 처방을 받고 《Tonight》에 새롭게 실렸다. 그로부터 몇 해 전에 〈Yassassin〉에서 레게를 다뤘던 보위는 이후에 다시 레게를 시도할 생각은 없다고 밝혔지만, 《Tonight》 세션 중에 우연에 가까운 계기로 마음을 바꿨다. "드럼 머신이었던 것 같아요. 〈Don't Look Down〉을 다시 편곡하려고 했는데 먹히지가 않았죠. 행진곡으로 시도하다가 스카 사운드 비트를 넣어봤어요. 그랬더니 곡이 살아났죠. 여기저기 음악쪽에서 힘을 빼니까 가사가 짱짱해지고 가사만의 힘이 생겼어요. 데릭 브램블과 작업한 게 큰 도움이 되었던 것 같아요. 그 사람은 레게 베이스라인을 제대로 구사하니까… 여백을 많이 남겨 둔다는 게 강점이죠. 음 하나를 연주하지 못해도 두려움이 없어요." 이후 보위는 이기의 〈Tonight〉도 이와 비슷한 레게 스타일로 주무르게 된다. 〈Don't Look Down〉이 자랑하는 앨범의 또 다른 트레이드마크는 절묘한 퍼커션과 민첩한 브라스 간주에 기반한다. 하지만 두 요소는 놀라울 정도의 통제 속에서 모습을 드러낸다.

연주 리믹스 버전은 줄리언 템플이 감독한 영상 「Jazzin' For Blue jean」에서 배경음악으로 쓰였다. 이외의 여러 리믹스 버전은 나중에 〈Loving The Alien〉의 싱글 포맷에 모습을 드러냈고, 2007년에 다운로드 형태로 재발매되었다.

DON'T SIT DOWN
• 앨범: 《Oddity》

나중에 《Hunky Dory》의 여러 트랙에 배경으로 들어간 수다를 예견한 이 단발성 작품은 스튜디오에서 일어난 헛짓거리를 담고 있다. 〈Unwashed And Somewhat Slightly Dazed〉의 오리지널 백킹 트랙 중 모두 쓰고 남은 부분을 배경으로, 보위가 '예 예 베이비 예' 하고 기억하기 쉬운 가사로 노래하고 "앉지 마"라고 몇 번 말하더니 웃음과 함께 사라진다. 이 트랙은 앨범의 1972년 재발매반에서 삭제되었고, 라이코디스크에서 재발매할 때까지 자취를 감추었다.

DON'T THINK TWICE, IT'S ALRIGHT (밥 딜런)
데이비드는 《The Freewheelin' Bob Dylan》에 수록된 밥 딜런의 1963년 노래를 1969년에 라이브로 불렀다.

DON'T TRY TO STOP ME
1964년 7월 19일에 열린 매니시 보이스의 오디션에서 데이비드는 본인이 직접 쓴 이 곡을 아카펠라로 선보인 것으로 보인다. 머지않아 이 곡은 밴드의 라이브 레퍼토리에 들어갔다.

DOOR
《The Man Who Sold The World》와 관련한 트라이던트 세션에서 나온 문서를 보면, 트랙리스트 중 한 곡의 가제로 이게 나온다. 정확히 어떤 곡인지는 알려져 있지 않지만, 리스트 정리 과정을 고려하면 〈Black Country Rock〉이나 〈After All〉, 아니면 타이틀곡일 가능성이 높다.

THE DREAMERS (데이비드 보위/리브스 가브렐스)
• 앨범: 《'hours...'》 • 보너스 트랙: 《'hours...'》(2004)

《'hours...'》의 마지막 트랙은 이 앨범 안에서도 상대적으로 음울한 분위기를 자아낸다. 스콧 워커 스타일의 가사는 '천박한 자들shallow men'의 세상에서 영광의 날들을 보낸 나이 들고 의지할 곳 없는 어느 방랑자를 연상케 한다: '그 남자는 계속 약해지고만 있어, 낮게 해주

는 이는 아무도 없고 (…) 그저 한 명의 탐색자, 외로운 영혼, 최후의 몽상가일 뿐이지He's always in decline, no-one heals any more (…) Just a searcher, a lonely soul, the last of the dreamers'. 컴퓨터 게임인 '오미크론: 노마드 소울'과 연관이 있긴 하지만, 이 작품은 용기를 불어넣는 곡이다. 보위의 작품에서 꿈은 거듭 반복되는 주제다. 그 와중에 도입부 가사-'검은 눈을 가진 큰까마귀들, 급히 밑으로 떨어진다Black-eyed ravens they spiral down'-는 〈This Is Not America〉의 가사를 반영하는 듯하다. 음악적 단서 역시 보위의 노래책으로 따지자면 이질적인 내용의 페이지에서 비롯한다고 할 수 있다. 동유럽 차임 인트로는 《"Heroes"》의 뒷면을 연상시키고, 〈No Control〉을 닮은 테크노댄스 반주 다음에는 1970년 초반에 보위가 선호한 보 디들리 스타일의 리듬이 신시사이저 버전으로 펼쳐진다. 그리고 막판에 나오는 리듬 전환부는 1983년 커버곡 〈Criminal World〉에서 그대로 나온 것이다. 마지막에 〈The Dreamers〉는 보위의 명품 후렴으로 이어진다. 갑자기 들이닥치는 기타와 보컬 하모니는 《'hours...'》를 장중한 마무리로 이끈다. 앨범 버전보다 조금 더 긴 일명 '이지 리스닝' 버전은 '오미크론: 노마드 소울'에 모습을 드러냈고, 《'hours...'》의 2004년 리이슈반에 보너스 트랙으로 실렸다.

DRINK TO ME : 'MOVING ON' 참고

DRIVE-IN SATURDAY

• 앨범: 《Aladdin》 • 싱글 A면: 1973년 4월 [3위] • 보너스 트랙: 《Aladdin》(2003) • 라이브 앨범: 《Storytellers》 • 싱글 B면: 2013년 4월 • 라이브 비디오: 「Best Of Bowie」 「Storytellers」

〈Drive-In Saturday〉는 《Aladdin Sane》에서 최고에 가까운 곡일 뿐 아니라, 보위의 싱글로서 세간에 잊힌 명곡이다. 'Ziggy Stardust' 투어의 마지막 영국 일정 기간에 크게 히트했음에도 1973년부터 비교적 널리 알려지지 못한 이유는 이후 약 20년 동안 히트곡 모음집에 실린 적이 없다는 사실 단 하나 때문일 수 있다.

보위의 유년기를 둘러싼 1950년대의 기록은 이 앨범에 가장 잘 나타나 있다. 그중 〈Drive-In Saturday〉는 향수를 불러일으키는 두왑 스타일을 스파이더스의 미래지향적인 사운드스케이프(여기서는 혹 들어오거나 쏴 하는 소리를 내는 신시사이저의 변조된 사운드로 채

워진다)와 결합함으로써 단절된 시간에 대한 인상을 대참사 이후 인류에 대한 또 다른 묘사 속에 옮긴다. 보위는 1972년 11월 어느 날 한밤중에 기차를 타고 긴 시간 동안 이동을 하다가 영감을 받았다. 그가 잠들지 못하던 와중에 기차가 시애틀과 피닉스 사이의 어딘가에 있는 황량한 풍경을 빠르게 지나가고 있었다. 나중에 보위는 자신이 본 것을 이렇게 설명했다. "달빛이 17, 18개의 은빛 돔 위를 비추고 있었어요. 그것들이 뭔지 아는 사람이 아무도 없었죠. 하지만 그걸 보고 핵 관련 재앙이 일어난 이후의 미국, 영국, 중국의 모습을 상상하게 되었어요. 방사선이 사람들의 마음과 생식기에 영향을 미치는 바람에, 사람들이 섹스를 안 하는 거죠. 섹스하는 방법을 다시 배우는 유일한 길은 예전의 섹스 방식이 담긴 영화를 보는 거예요." 그 결과 보위가 남긴 가장 잊히지 않는 가사가 탄생한다: '아마 돔에 있는 이상한 자들이 우리한테 책을 빌려줄 수 있을 거야, 우린 알아서 읽고 공부할 수 있어 / 그리고 예전에 그랬다는 것처럼 진하게 몸을 섞어 보는 거야 / 사람들이 재거의 눈을 보고 점수를 따던 그때, 우리가 본 비디오 영화처럼 말이야Perhaps the strange ones in the dome can lend us a book, we can read up alone / And try to get it on like once before / When people stared in Jagger's eyes and scored, like the video films we saw'.

노래는 재거(《Aladdin Sane》에서 흔하게 나오는 인물)의 이름을 언급한 것처럼 마크 볼란-'사랑을 나누려 하고try to get it on'-에게도 인사를 건네고, 런던의 매력 넘치는 원조 슈퍼모델 트위기까지도 건드린다. 트위기는 라디오에서 〈Drive-In Saturday〉를 처음 접했던 당시를 자서전에서 이렇게 회상했다. "후렴 순서에서 '원더 키드 트위그Twig the Wonder Kid'가 또 나오더라고요. 어라, 하는 생각이 들었죠. 완전히 넋이 나갔던 기억이 있네요. 물론 바로 나가서 음반을 샀어요." 노래에 등장하는 인물은 이외에도 더 있다. 먼저 '실비언 Sylvian'은 뉴욕 돌스의 기타리스트 실베인 실베인의 이름에서 딴 것으로 보이는데, 반대로 보위의 추종자인 데이비드 실비언의 활동명에 영감을 주기도 했다. 그리고 무심코 언급되는 '애스트러네트Astronette'는 보위가 1972년 8월 레인보우 시어터 공연 기간에 린지 켐프의 무용수들에게 붙이고, 나중에 자신의 연인 아바 체리가 이끄는 그룹에 부여하기도 한 명칭이다.

1972년 11월 4일 피닉스 공연을 관람했던 한 관객은

보위가 〈Drive-In Saturday〉를 이때 공연했다고 나중에 주장한 바 있다. 하지만 보위와 관련한 공식 기록에 따르면, 이 노래는 그해 11월 17일 플로리다주 데이니어 공연에서 첫선을 보였다고 한다. (1972년 미국 공연 중 부틀렉으로 나온 몇 안 되는 사례 중 하나인) 그날 밤 공연에서 데이비드는 관객들에게 "이건 아마 2033년도에 일어나는 일일 겁니다" 하고 말한 후 우레와 같이 쏟아지는 박수 소리에 통기타만으로 이 노래를 공연했다. 이와 유사한 어쿠스틱 버전이 얼마 후인 11월 25일에 클리블랜드에서 녹음되었는데, 이 버전은 시간이 흘러 《Aladdin Sane》의 2003년 리이슈반에 실렸다.

보위는 (마찬가지로 1972년 11월에 미국 투어 중이던) 모트 더 후플에게 〈All The Young Dudes〉에 이은 싱글 후보로 〈Drive-In Saturday〉를 전달했다. 하지만 그룹은 이 노래를 거절하는 대신 〈Honaloochie Boogie〉를 선택했고, 이 곡은 차트 12위까지 오르는 성공을 거두게 된다. 1998년에 보위는 이렇게 말했다. "절대 이해 못했죠. 그 노래가 그 팀한테 훌륭한 싱글이 됐을 거라고 항상 생각했거든요. 완벽했죠. 이언이 남한테 신세지는 걸 정말 싫어하고 데이비드 보위의 다른 노래를 또 부른다는 데 치를 떨었다는 건 저도 잘 알아요." 이 이야기는 모트 더 후플의 드러머 데일 그리핀의 기억과 딱 맞아떨어지진 않는다. "(보위가) 〈Drive-In Saturday〉가 우리의 후속 싱글이 될 거라고 하더니 이내 마음을 바꿨어요. 하지만 우리가 이제 그룹 안에서 뭔가를 보여줘야 하는 거니까 정말 좋았죠." 어쨌든 〈Drive-In Saturday〉는 바로 다시 보위 품에 안겼다. 영국으로 돌아온 보위는 그 곡을 가지고 스튜디오로 들어갔고, 《Aladdin Sane》 세션을 거의 마무리한 시점인 1973년 1월 17일에 런던 위켄드 텔레비전 방송사의 「Russell Harty Plus」에서 선공개를 감행했다. 1월 20일에 방송된 이 공연은 나중에 《Best Of Bowie》 DVD에 실렸고, 2013년 레코드 스토어 데이에 맞춰 다시 나온 싱글의 B면에 실렸다. 트라이던트 세션에서 나온 것으로 알려진 반주 트랙은 부틀렉에 모습을 드러냈지만, 진위 여부는 불확실하다. 대부분의 지역에서 나온 싱글은 앨범에 실린 풀렝스 버전과 동일하지만, 독일에서는 다른 곳에서 구할 수 없는 3분 59초짜리 편집 버전이 대신 나왔다.

〈Drive-In Saturday〉는 이언 커티스를 다룬 2007년 전기 영화 「컨트롤」 사운드트랙에 실렸다. 그해 영국에서 보건부 장관을 역임하던 앨런 존슨은 BBC 라디오 4의 「Desert Island Discs」에 나와 이 곡을 뽑았고, 2013년 같은 쇼에 나온 『보그』 에디터 알렉산드라 슐만도 같은 선택을 했다. 보위의 오랜 친구인 모리세이도 이 곡을 좋아해 여러 투어에서 공연한 것은 물론 2008년 싱글 〈All You Need Is Me〉의 바이닐반에 라이브 버전을 싣기도 했다. 데프 레퍼드는 이 곡의 스튜디오 버전을 녹음해 2006년 커버 앨범 《Yeah!》에 실었다. 〈Drive-In Saturday〉는 데이비드 본인의 레퍼토리로 1973년 'Ziggy' 투어 때 가끔 모습을 드러냈고, 'Diamond Dogs' 공연의 첫 일정 중에는 뼈대만 남은 어쿠스틱 형태로 공연되었다. 이때 보위가 기타를, 데이비드 샌본이 색소폰을 맡았다. 그로부터 약 한 달 후에 세트리스트에서 탈락한 이 곡은 오랫동안 잊혀 있다가 1999년('hours...') 프로모션 투어를 계기로 부활했다. 이때 있었던 「VH1 Storytellers」 공연과 10월 25일자 BBC 세션에서는 만족할 만한 버전이 탄생했다. 보위의 명곡 중 과소평가된 것으로 손꼽히는 이 노래는 그러한 환대 속에 복귀식을 치렀다.

THE DROWNED GIRL (베르톨트 브레히트/쿠르트 바일)

· 싱글 B면: 1982년 2월 [29위] · 컴필레이션: 《S+V》(2003), 《80/87》 · 다운로드: 2007년 1월 · 비디오: 「80/87」

《Baal》에서 브레히트의 유명한 협력자인 쿠르트 바일의 음악이 담긴 곡은 〈The Drowned Girl〉이 유일하다. 이 곡은 EP에서 하이라이트에 가깝다. 바알의 거짓 사랑에 속아 넘어간 미성년자 요한나가 오필리아처럼 자살하는 이야기가 잔인하게 나온다. 바일의 곡은 나중에 만들어진 〈The Berlin Requiem〉에서 유래했다. BBC 연극 영상을 보면, 반으로 나뉜 화면의 원편에서 보위가 카메라를 똑바로 쳐다보며 노래를 하고, 오른편에서 트레이시 차일즈가 연기한 죽은 요한나가 정지 화면으로 나타난다.

BBC 연극과 이어진 보위의 스튜디오 녹음에서 음악을 편곡한 도미닉 멀다우니는 〈The Drowned Girl〉에서 나타난 데이비드의 보컬을 역작이라고 평했다. 그는 폴 트린카에게 이렇게 설명했다. "보위는 물 밑으로 '천천히 내려가는 그녀'를 완전한 베이스 바리톤으로 부릅니다. 그러다가 중간에 한 옥타브를 확 올리죠. 난 로열 오페라 하우스에 있는 작곡가들한테 지도가 필요할 때 이 노래를 들려줘요. 보위가 'smoke'라는 단어를 노래

할 때 주변이 온통 연기에 휩싸여요. 흐려지죠. 그러고 나서 우리가 'smoke'의 'k'에 다다랐을 때 다시 시야가 트이는 거죠. 이건 텍스트를 채색하는 방법에 관한 완벽한 지침서예요. 내가 아는 사람 중에 그렇게 할 수 있는 또 다른 사람은 프랭크 시나트라밖에 없어요."

단출한 흑백 뮤직비디오는 데이비드 말렛이 찍었다. 연이어 촬영된 〈Wild Is The Wind〉와 마찬가지로, 네 명의 똑같은 뮤지션에게 둘러싸인 채 스툴에 앉아 있는 보위가 나온다. 여기서 뮤지션들은 통기타, 클라리넷, 색소폰, 트럼펫 연주를 연기한다. 이 영상은 2007년에 CD/DVD 더블 패키지로 나온 《The Best Of Davied Bowie 1980/1987》에 처음 공식으로 실렸고, 같은 해에 다운로드 형태로도 발매되었다.

DUKE OF EARL (얼 에드워즈/버니스 윌리엄스/윌리 딕슨) : 'HELLO STRANGER' 참고

DUM DUM BOYS (이기 팝/데이비드 보위)
가사 면에서 이기 팝의 과거 밴드인 스투지스를 향한 헌사라 할 수 있는 〈Dum Dum Boys〉는 보위가 《The Idiot》에서 프로듀서와 공동 작곡을 맡은 노래다. 데이비드가 기타와 백킹 보컬을 맡기도 했다. 언젠가 이기는 당시를 이렇게 회상했다. "데이비드는 기타를 칠 때 완전히 다른 사람이 돼요. 〈Dum Dum Boys〉에서 '보위 이이와아아' 하는 소소한 파트 있잖아요? 그게 그 사람 파트예요. 데이비드가 한 거예요. 기타를 칠 때 그걸로 꽤 고생했어요!"

《The Idiot》의 수록곡답게, 이 노래는 협업으로 탄생했다. 1977년에 이기는 이렇게 설명했다. "피아노에서 음 몇 개만 나온 상태였어요. 곡을 완벽히 마무리하지 못하고 있었죠. 그때 보위가 이랬어요. '우리 그걸로 노래 하나 만들 수 있을 것 같지 않아? 스투지스 이야기를 해보지 그래?' 보위가 나한테 노래의 콘셉트도 주고, 제목도 주고… 그리고 요즘 메탈 그룹들이 정말 좋아하는 그 기타 아르페지오까지 붙였어요. 보위가 그걸 연주했죠. 그러더니 자기 연주가 기술적으로 부족하다고 느끼고는 필 파머한테 곡을 다시 연주해 달라고 했어요."

EARLY MORNING : 'ERNIE JOHNSON' 참고

EIGHT LINE POEM

• 앨범: 《Hunky》 • 라이브 앨범: 《Beeb》 • 싱글 B면: 2015년 4월
《Hunky Dory》에서 가장 주목받지 못한 이 곡에서 보위는 우아한 피아노와 믹 론슨이 연주한 껄렁껄렁한 컨트리 앤드 웨스턴 기타 라인 위로 명인다운 보컬을 선보인다. 보위는 《Hunky Dory》를 발매했을 때 이 곡을 묘사하면서 애매한 말을 남겼다. "도시는 대초원 뒤편에 있는 상류사회의 물사마귀 같은 거예요." 가사는 도시 공간을 인상주의적으로 묘사한다. 가사를 보면 창가에 수수께끼처럼 놓여 있는 선인장을 배경으로 고양이 한 마리가 회전 모빌을 막 낚아챘다. 손이 많이 간 노래들 사이에 파묻힌 〈Eight Line Poem〉은 조용하고 미스터리하면서도 희한하게 아름답다. 1973년에 윌리엄 버로스는 보위에게 가사가 T. S. 엘리엇의 시 〈황무지〉를 떠올리게 한다고 말했다. 데이비드가 그의 작품을 읽은 적이 없다고 밝히긴 했지만, 여기에 그 시가 아무런 영향이 미치지 않았다는 것과 노래 속 선인장이 엘리엇의 시 〈텅 빈 사람들〉 속 선인장과 밀접한 관련이 없다는 것은 믿기 어렵다. 두 번째 버전은 토니 디프리스가 1971년 8월에 찍은 7트랙짜리 《Hunky Dory》 샘플러에 실렸다. 이 버전에서는 다른 보컬이 쓰였고, 가사가 약간 바뀌었고, 'collision'이란 단어에 반영된 드라마틱한 울림 효과가 사라졌다. 이것을 위치를 바꾼 스테레오 채널과 조악한 음질로 버무린 버전이 2015년 레코드 스토어 데이에 나온 〈Changes〉 픽처 디스크의 B면으로 모습을 드러냈다. 〈Eight Line Poem〉은 1971년 9월 21일에 녹음된 BBC 세션에서 딱 한 번 공연되었고, 이 탁월한 결과물은 나중에 《Bowie At The Beeb》에 실렸다.

'87 AND CRY
• 앨범: 《Never》 • 싱글 B면: 1987년 8월 [34위] • 다운로드: 2007년 5월 • 라이브 앨범: 《Glass》
《Never Let Me Down》의 마지막 다섯 곡 중에 수렁을 벗어나 약간 공격적으로 뭔가를 제시한 곡은 〈'87 And Cry〉밖에 없다. 이 곡도 〈New York's In Love〉처럼 틴 머신을 분명히 예시했다. 보위는 이렇게 말했다. "원래 대처의 잉글랜드에 대한 고발장처럼 쓰면서 나온 곡이에요. 그러다가 다른 사람들의 에너지를 빨아먹고 원하는 데로 가서는 뒤도 돌아보지 않는, 그런 강압적인 사람에 대한 모든 초현실적 가치를 이렇게 다루게 됐어요. 가사 중에 '개들 없이는 불가능했어It couldn't be done without dogs'라는 표현도 나오죠. 잠재적 사회주의자

의 입장에서 만들어진 대처주의 서술이었어요. 난 항상 활동적 사회주의자가 아닌 잠재적 사회주의자로 남아 있었으니까요."

하지만 자세히 살펴보면 노래는 "다른 사람들의 에너지를 빨아먹는 강압적인 사람"이 더 뚜렷한 본성을 가진 것은 아닌지 의심하도록 한다. 보위는 '넌 돈 주고 섹스를 할 수 없어you can't make love with money', '너만이 이것들을 사실이 아니라고 속삭이지only you whisper these things aren't true'라고 하면서 '영국의 1달러 기밀, 연인의 비밀들a one-dollar secret, a lover's secrets in the UK', '이야기의 유령just the ghost of a story'을 욕하는 듯하다. 실제로 바로 이때 보위를 둘러싼 불편한 폭로 기사가 급증하면서 보위의 사생활이 침해를 받았다. 《Never Let Me Down》 세션 직전에 피터 길먼과 레니 길먼이 쓴 『Alias David Bowie(데이비드 보위라 불리는)』가 출간되었다. 보위의 거의 잊힌 친척, 연인 들이 나와서 보위의 과거에 대해 진짜라고 왈가왈부하는 최초의 결과물이었다. 『선데이 타임스』에 실린 서평 발췌문을 확인한 보위는 『투데이』에 해당 전기 작가들을 향한 강력한 항의 표시를 했다. "오래 보지 못한 고모, 이모 들을 끌어내서 자세한 이야기를 죄다 털어놓게 한 거죠. 그 사람들은 거의 20년 동안 한 번도 본 적이 없는 친척들이란 말이죠. 그러니 나에 대해 아는 게 있을 리가 없죠. 당연히 신뢰도가 떨어져요. 뻔한 거짓말만 나왔어요." 〈'87 And Cry〉에서 이런 우려가 드러났다는 증거는 없지만, 거기에 확실한 울림은 있다.

이 노래는 나중에 싱글 B면에 실렸고 'Glass Spider' 투어 내내 공연되었다. 로스앤젤레스의 웨스트우드 마르키스 호텔에서 나온 한 메모지를 보면 보위가 이 곡을 무대에 올리기 위해 장대한 계획을 세웠음을 알 수 있다. 망치와 낫을 배경으로 한 '로킹 러시아(Rockin' Russia)' 세팅, 지지대들을 지키는 경비진, 그리고 "무대에 탱크도 하나 갖다 놓기(Put a tank together on stage)"라고 휘갈겨 쓴 아이디어가 바로 그것이다. 보위가 자유롭게 남긴 이 일련의 메모들은 'David Bowie is' 전시회 때 전시되기도 했다.

EMPHASIS ON REPETITION : 'REPETITION' 참고

THE ENEMY IS FRAGILE : 'THE 'LEON' RECORDINGS' 참고

ENO'S JUNGLE BOX
《Lodger》 세션 중 탄생한 미발매 트랙으로 1978년 9월 몽트뢰에서 녹음되었다.

ERNIE BOY : 'ERNIE JOHNSON' 참고

ERNIE JOHNSON
보위가 현실화하지 못한 1968년도 '록 오페라'는 케네스 피트의 회고록 『The Pitt Report』에서 언급된 바 있다. 하지만 1996년 크리스티 경매에 데모 테이프가 나오기 전까지 거의 완벽한 미스터리로 남아 있었다. 이 데모 테이프는 팔리지 못한 채 아직 제대로 빛을 보지 못했다.

전체 제목은 'Ernie Johnson'인데, 《1.Outside》에 나타난 '고딕 드라마의 과도한 비선형 사이클'처럼 이야기의 연결 고리가 허술하기 짝이 없어 보인다. 그리고 등장인물들의 화려한 행렬은 한때 보위의 우상이던 더 후가 고안한 록 오페라 프로젝트의 스타일과 비슷한 외양을 띤다. 이야기는 특별하진 않고 이런 식으로 펼쳐진다. 열아홉 살 어니 존슨은 친구들을 초대해 연 파티에서 자살할 생각을 갖고 있다. 손님으로 온 타이니 팀은 파티를 이렇게 묘사한다. "자기야, 정말 격렬한 파티였어. 모두 왔는데, 나를 남자로 분장시키려고 갑자기 달려들지 뭐야!" 어니는 지나간 사랑들을 추억하고, 한 떠돌이와 인종 차별적인 대화를 나눈다. 자신을 거울에 비추어 보고, 자신의 목숨을 끊을 타이를 사러 카너비 스트리트로 나간다.

개별 곡의 포문을 여는 것은 서처스의 〈Sweets For My Sweet〉를 차용한 타이니 팀이다(이 타이니 팀이 당시 TV 코미디 쇼 「Rowan & Martin's Laugh-In」에 출연함으로써 유명해진 동명의 진기한 연기자를 모델로 삼았는지는 확실하지 않다. 따라서 보위의 〈There Is A Happy Land〉에 타이니 팀이라는 등장인물이 이미 나왔다는 사실은 주목할 만하다). '화장실 어디야?Where's The Loo?'는 〈Queen Bitch〉의 여성스러운 은어와 루 리드의 〈New York Telephone Conversation〉에 나오는 무의미한 잡담을 예견한다: '화장실 어디야? 참 쓰레기 같은 의자네, 참 멋진 옷이네, 진짜야? / 오늘 밤이 지나면 넌 이제 없는 거야? 우리 볼 수 있어? 진짜야? / 똑똑, 누구세요? 나머지 전부야 / 한 사람은 가슴에 문신 자국이 있고Where's

the loo? What crappy chairs, what fabby clothes, is it true? / That after tonight there's no more you? And can we watch? Is it true? / Knock knock, who's there? It's all the rest / One's got tatto marks on his ches'.

노래는 〈Season Folk〉, 〈Just One moment Sir〉(인종차별주의자인 떠돌이 노래), 모음곡 〈Various Times Of Day〉로 이어진다. 이 모음곡은 〈Early Morning〉, 〈Noon-Lunchtime〉, 〈Evening〉으로 구성되어 있다. 그리고 마지막 세 곡은 〈Ernie Boy〉(마리화나를 피우며 거울에 자신을 비추어 보는 어니의 독백으로, 구어체의 도입부에는 놀랍게도 〈Modern Love〉의 맛보기-'난 도망치는 게 아니야, 난 내가 누구인지 알아, 날 채우는 게 뭔지 알아I'm not running away, I know who I am, I know what I'm made of'-가 담겨 있다), 〈This Is My Day〉, 그리고 카너비 스트리트 의상실을 배경으로 한 무제의 마지막 곡이다.

1968년 2월에 만들어진 것으로 보이는 이 35분짜리 'Ernie Johnson' 테이프에는 카메라 쇼트와 무대 감독을 자세히 표기한 5쪽 분량의 원고가 딸려 있다. 이를 통해 보위가 이 프로젝트를 영화나 텔레비전극으로 구상했음을 알 수 있다. 데이비드가 4트랙짜리 가정용 기기로 녹음한 이 테이프는 보컬의 다층적인 오버더빙과 광범위한 악기 편성을 아우른 아주 정교한 멀티트랙 녹음으로 이루어져 있다. 〈Ernie Johnson〉은 자기희생을 불사한 연극적 행위에 대한 보위의 끊임없는 집착이 〈Rock'n'Roll Suicide〉에서 시작한 게 아님을 더할 나위 없이 확실히 증명한다.

EVEN A FOOL LEARNS TO LOVE (클로드 프랑수아/질 티보/자크 르보/데이비드 보위)

1968년 2월, 데이비드가 데카에서 커리어를 쌓는 데 애를 먹기 시작하자, 케네스 피트는 자기 클라이언트에게 해외 음악 출판업자를 상대로 영어 가사를 쓰는 작업을 물어다 주느라 바삐 움직였다. 이 가운데 보위에게 떨어진 곡은 클로드 프랑수아, 질 티보, 자크 르보와 함께 쓴 〈Comme D'Habitude〉였다. 피트의 표현에 따르면, 보위가 이 노래에 영어 가사를 쓰기 시작하면서 "그가 자신의 다음 싱글이 될 수 있고 되어야 하는 노래를 쓰고 있다는 것이 분명해졌다."

보위의 영어 버전인 (수년 후에 보위가 "가엾을 정도로 끔찍한 제목"이었다고 웃어넘긴) 〈Even A Fool Learns To Love〉의 데모는 클로드 프랑수아의 오리지널 녹음에 데이비드가 노래를 하는 방식으로 만들어졌다. 두 가지 버전이 만들어졌는데, 데이비드가 집에서 급조한 녹음에 이어 에식스 뮤직에서 더 세련된 녹음이 나왔다. 두 녹음에서 보위는 진심 어린 드라마와 열정으로 노래했고, 데이비드가 그 프로젝트에 성심성의를 다했음은 분명했다. 보위의 가사는 당시 그가 관여하던 린지 켐프의 마임 단체로부터 상당한 빚을 졌고, 어쩌면 새 여자친구인 허마이어니 파딩게일로부터도 약간 빚을 졌을지 모른다. 그 가사는 광대가 얻는 편한 웃음이 갑자기 찾아온 사랑으로 어떻게 구속되어 가는지를 말한다: '광대는 몸을 돌려 그녀가 웃는 모습을 보았네, 오, 그녀가 나를 어찌나 사랑하던지 / 그녀는 웃기 위해, 즐거운 인생을 위해 / 손뼉을 치며 나에게 계속 있어달라고 애원할 거야 / 한 소녀의 눈에 이렇게 사랑이 담겨 있었는데 그 누가 온 세상의 사랑을 바라겠어 / 그날, 그 소중한 날 / 바보도 사랑을 배우지The clown turned around and saw her smile, oh how she loved me /She'd clap her hands and beg me stay / To make her laugh, to make her life gay / Who wants the love of all the world when here was love in the eyes of just one girl / That day, that precious day / When even a fool learns to love'.

그해 2월 9일, 피트는 그 데모를 에식스 뮤직에 있는 출판업자들에 이어 나중에 데카까지 전달했다. 하지만 데이비드가 그 곡을 싱글로 녹음한다는 계획은 프랑스 출판업자의 반대에 부딪히고 말았다. 에식스 뮤직의 관계자인 제프리 히스는 당시를 이렇게 회상했다. "그 노래를 녹음하는 사람이 이 브롬리 출신 망나니가 아닌 스타이길 바란다는 게 그 사람들 태도였어요." 얼마 지나지 않아 폴 앵카의 미국 영어 번역이 동일한 곡을 〈My Way〉로 영원히 박제했다. 나중에 BBC2 다큐멘터리 「Arena」에서 프랭크 시나트라의 대표곡이 된 이 노래를 다루었을 때, 보위의 데모 중 일부가 방송을 탔다.

〈Even A Fool Learns To Love〉는 일부 기록을 보면 'Reprise'라는 다른 제목으로 언급되면서 보위가 성공시키지 못한 1968년 카바레 쇼에 포함되었다고 한다. 나중에 데이비드는 〈My Way〉와 그 노래를 부른 가장 유명한 가수에게 자신의 명곡 〈Life On Mars?〉로 경의를 표했다. 《Hunky Dory》의 슬리브 노트에 나온 표현

을 빌리자면 "프랭키에게 영감을 받아" 동일한 코드 진행을 바탕으로 새로 만든 노래가 바로 이 곡이다.

EVENING : 'ERNIE JOHNSON' 참고

EVERYONE SAYS 'HI'

· 앨범: 《Heathen》 · 싱글 A면: 2002년 9월 [20위]
· 미국 프로모션: 2003년 1월 · 컴필레이션: 《Hope》

풍성한 느낌과 함께 향수를 불러일으키는 편곡은 어쿠스틱 기타와 (데이비드의 오랜 조력자인 카를로스 알로마가 연주한) 리듬 기타가 주도한다. 이와 짝을 이루는 가사는 얼핏 보면 멀리 떨어진 사랑하는 이에게 전하는 기분 좋은 내용 같다. 그래서 《Heathen》을 리뷰한 많은 이도 〈Everyone Says 'Hi'〉가 데이비드의 다 큰 아들에게 전하는 노래고, 따라서 〈Kooks〉와 같은 곡의 속편으로 간주되어야 한다고 여겼다. 하지만 이것은 완벽한 오해였다. 당시 보위의 설명처럼, 실제로 이 곡은 사별을 관조하는 노래다. 데이비드는 이렇게 회상했다. "내 아버지가 1969년에 돌아가셨을 때, 그분이 다시는 돌아오지 않을 거라는 걸 정말 믿을 수 없었어요. 그분은 그저 당신의 레인코트와 모자를 쓰고 나가서 몇 주 있다가 돌아올 거라는 식으로 생각했죠. 수년간 그렇게 느꼈어요. 다시 그분을 보지 못할 거라는 사실을 받아들이는데는 정말 오랜 시간이 걸렸죠. 그러니까 이 곡은 그걸 좀 지나치게 단순화해서 표현한 거예요. 누군가 휴가 같은 걸 떠나면 항상 느끼는 기분에 대한 거죠. 그리고 큰 배에 관한 슬픈 뭔가도 있어요. 그래서 이 노래 속에 나오는 이 사람이 비행기를 타러 가지 않아요. 큰 배가 사람들을 실어가요. 내 기억에 사람들을 스틱스 강으로 실어가는 게 보트였던 것 같은데, 안 그래요?"

이 부분을 확실히 이해하고 나면 가사의 표면적인 쾌활함은 우울과 동경에 녹아 사라질 뿐 아니라 '윗집 남자the guy upstairs'에 관한 블랙코미디 느낌을 전하기도 한다. '날씨도 좋고 그렇게 덥지도 않아the weather's good and it's not too hot'라고 하는 화자의 희망은 두말할 것도 없다. 사별과 부정의 가사로 이해할 수 있는 〈Everyone Says 'Hi'〉는 슬픔의 감정이 두드러지는 보위의 곡 중 하나다. 우울한 뉘앙스는 애절한 코드 변화로 고조되고, 마지막 후렴에는 좋은 느낌을 불러일으키는 〈Absolute Beginners〉식의 두왑 백킹 보컬이 나오기도 한다. 이때 데이비드가 '돈이 혐오스러우면 언

제든 집으로 와 / 우린 예전에 했던 모든 걸 할 수 있어 If the money is lousy, you can always come home / We can do all the old things'라고 노래하는데 정말로 〈Kooks〉를 떠올리게 하는 유일한 순간이라 할 수 있다. 하지만 〈Kooks〉가 미래에 대한 낙관론으로 가득 찬 반면, 여기 나오는 주인공은 너무 늦었다는 걸 안다.

〈Everyone Says 'Hi'〉는 'Heathen' 투어에서 계속 라이브로 공연되었다. 원래 2002년 6월에 맞춰 유럽 지역에 싱글로 나올 예정이던 3분 31초짜리 싱글 버전은 《Heathen》과 《Toy》 세션에서 나온 여러 보너스 트랙을 포함한 3CD 세트에 실려 결국 9월 16일에 공개되었다(우연히도 이날은 마크 볼란 사망 25주기였는데, 이상하게도 잘 어울려 보였다). 영국 차트 20위까지 오른 싱글은 2002년 7월 12일 퀼른 콘서트에서 촬영한 라이브 영상과 함께 홍보되었지만, 영상의 노출 빈도는 낮았다(마침 싱글 발매 주에 맞춰 BBC2에서 머큐리 뮤직 어워즈를 방송하는 동안 나온 경우도 여기에 포함된다). 2002년 가을 보위의 투어 중에는 텔레비전 공연도 여러 번 있었다. BBC1의 「Parkinson」에서 인상 깊은 공연을 내보냈고, 「Top Of The Pops」에서는 보위가 앞선 6월에 사전 녹화한 라이브 퍼포먼스를 방영했다. 노래는 2002년 9월 18일에 진행된 BBC 라디오 세션에도 등장했다.

2003년 1월, 댄스 음악 프로듀싱팀 메트로가 7분짜리로 리믹스한 무시무시한 버전은 미국에서 12인치 홍보용 바이닐로 나왔다. 이후 이 작품의 '쌍방향(interactive)' 버전은 2003년 소니 플레이스테이션 2의 음악 믹싱 게임 '앰플리튜드(Amplitude)'에 포함되었고, 더 짧은 라디오 편집 버전은 그해 전쟁고아재단 자선 모음집 《Hope》에 실렸다.

EVERYTHING IS YOU

보위의 이 작품은 1967년 5월에 데모로 만들어져 맨프레드 맨의 프로듀서 존 버지스에게 전해졌지만 성과는 없었다. 오리지널 데모에서 나타나는 가사와 보컬을 보면, 보위가 이후 《Space Oddity》의 작곡에 영향을 미치는 밥 딜런 시기의 초기 단계에 있음을 알 수 있다. 〈Everything Is You〉는 전형적인 1960년대 중반 몽키스 스타일의 보컬 하모니를 바탕으로 엉뚱하고 소박한 사랑을 이야기한다. 가사 속 주인공은 먼 곳에 떨어진 연인을 위해 돈을 모으려고 열심히 일을 하는 나무

꾼인데, 주변의 모든 것이 그녀로 보인다: '모든 나무에서 당신의 우아함이 느껴져요, 내가 휘두르는 도끼에 당신의 강인함이 있어요, 주변을 돌아보니 모든 게 당신이에요I feel your grace in all the trees, your strength is in the axe I wield, I look around and everything is you'.

데이비드가 풀 버전을 녹음한 적은 없는 것 같다. 그 대신 1968년 3월 27일과 4월 17일에 CBS 스튜디오에서 그룹 비트스토커스가 커버곡을 녹음할 때 보위가 리듬 기타와 백킹 보컬을 맡았다. 이 녹음은 그룹이 1968년 6월에 발표한 싱글 〈Rain Coloured Roses〉 B면에 실렸고, 이후 2005년 앨범 《The Beatstalkers》와 2006년 앨범 《Oh! You Pretty Things》에 모습을 드러냈다. 보위가 흉내 낸 딜런 식의 고음이 리드 보컬 데이비 레녹스의 군더더기 없는 바리톤으로 바뀐 가운데, 〈Rawhide〉 스타일의 느긋한 베이스 기타, 오리지널 데모에서 더 비현실적으로 그려진 이미지를 지우는 일부 가사 변화는 인상적이다('윙윙거리는 벌들에게서 당신의 두 눈이 보여요, 나비 그림은 당신의 옷I see your eyes as buzzing bees, a painted butterfly your dress'은 '당신의 목소리가 바람에 실려 와요, 돌이 무성한 땅에 당신의 이름이 보이네요Your voice is in the wind that blows, I see your name on stony ground'가 대신한다). 이러한 비트스토커스의 버전은 노래의 잠재적인 구분선인 컨트리 앤드 웨스턴을 강조한다. 이로써 보위가 좀처럼 강한 열의를 보이지 않던 음악 어법에 〈Everything Is You〉와 보위는 가까이 위치하게 된다.

EVERYTHING THAT TOUCHES YOU (마이클 케이먼)
1974년 7월 9일, 'Dimond Dogs' 투어를 위해 필라델피아에서 체류하던 와중에 아바 체리는 투어의 밴드 리더인 마이클 케이먼이 만든 이 곡을 녹음했다. 얼마 지나지 않은 그해 9월에 보니 레이트가 발표한 《Streetlights》에 실려 유명해진 곡이기도 하다. 시그마 사운드에서 진행된 동일한 세션 중에 녹음된 체리 버전의 〈Sweet Thing〉에서는 케이먼을 비롯한 투어 밴드의 다른 멤버들이 반주를 맡았다. 〈Everything That Touches You〉나 그날 녹음한 세 번째 노래인 (치라이츠의 1969년 데뷔 앨범의 타이틀곡을 커버한 경우일 가능성이 높은) 〈Give It Away〉에 보위가 관여를 했는지, 했다면 어느 정도 했는지는 불분명하다. 이들 녹음 중

정식 발매된 곡은 없지만, 2016년에 〈Sweet Thing〉에서 〈Everything That Touches You〉로 이어지는 아바 체리의 10인치 바이닐이 나왔다.

EVERYTHING'S ALRIGHT (닉 크로치/존 콘래드/사이먼 스테이블리/스투 제임스/키스 칼슨)
• 앨범: 《Pin》

1964년 모즈스가 차트 9위까지 올린 히트곡 〈Everything's Alright〉는 《Pin Ups》에서 탄탄한 앙상블을 자랑한다. 마이크 가슨, 앤슬리 던바, 그리고 요란한 색소폰 연주와 과장된 보컬을 선보인 보위 본인의 열연이 있었기에 가능한 결과였다. 1973년 10월 19일 마키에서 NBC의 「The 1980 Floor Show」의 일환으로 녹화한 라이브 버전은 애스트러네츠의 아주 엉성한 코러스 안무를 아우르고 있지만 에너지 넘친다. 《Pin Ups》에서 드럼을 맡은 앤슬리 던바는 나중에 TV 드라마 「The Professionals」에 출연해 배우로서 유명해진 베이스 연주자 루이스 콜린스와 마찬가지로 1964년 말에 모즈스에 가입했다. 하지만 그들이 이 밴드에 있던 시기는 원곡 싱글이 나온 후의 일이다. 사소한 사실에 목을 매는 이들이 기뻐할 만한 이야기다.

EXALTED COMPANIONS : 'MADMAN' 참고

EXODUS : 'IT'S TOUGH' 참고

THE FAIRGROUND
1966년, 보위가 남긴 또 다른 이 미지의 곡은 데이비드의 퍼블리셔인 스파르타에 등록되었다.

FALL DOG BOMBS THE MOON
• 앨범: 《Reality》 • 라이브 앨범: 《A Reailty Tour》
• 라이브 비디오: 「Reality」

이 곡이 《Reality》에서 가장 흥미로운 제목을 달았다는 건 두말할 필요도 없다. 가장 난해한 가사가 바로 여기 있다. 보위의 노래에서 개들은 잔혹한 파괴성을 상징하기로 유명하다(〈Diamond Dogs〉에서만 그런 게 아니라 〈We Are The Dead〉, 〈Wild Eyed Boy From Freecloud〉, 〈Life On Mars?〉, 〈'87 And Cry〉, 〈Fun〉, 〈Gunman〉, 〈I Pray, Ole〉, 〈We All Go Through〉도 있다). 하지만 〈Fall Dog Bombs The Moon〉은 보통의 아

리송한 힐난 그 이상을 드러낸다.

이 경우에는 《Reality》 세션 즈음에 있었던 국제 정치의 무시무시한 상황이 열쇠가 된다. 이라크 전쟁을 둘러싼 전운이 감돌 때, 계획이 추진 중이던 시기에 《Reality》가 녹음되었다. 그리고 2003년에 보위는 이 노래에 정치적 의도가 담겨 있고, 제목이 유사음을 활용한 일종의 농담임을 밝혔다. "딕 체니가 이끌었던 할리버튼의 자회사 켈로그 브라운 앤드 루트에 관한 기사를 읽은 게 시작이었어요. 기본적으로 켈로그 브라운 앤드 루트가 이라크를 쓸어버리는 일을 맡았더라고요. 이슈나 정책 같은 게 고스란히 길잡이가 되는 경우가 많잖아요. 〈Fall Dog〉에서 그러는 것처럼 뭔가의 캐릭터가 되죠. '나 존나 부자야' 하고 말하는 사람이 있잖아요. '네가 좋아하는 건 뭐든 나한테 던져봐, 인마, 난 존나 부자니까, 난 아무 상관없어Throw anything you like at me, baby, because I'm goddamn rich. It doesn't bother me'. 못난 사람이 부르는 못난 노래죠. 그러니까 이건 분명히 기업과 군사력에 관한 노래예요."

결국 〈Fall Dog Bombs The Moon〉(마지막 단어는 분명히 이슬람의 초승달을 떠올리게 한다)은 보위의 작곡에 가끔 스며든 항거의 전통을 되살린다. '이 최악의 암흑기these blackest of years'로 우리를 몰아넣은 상황에 대한 비가로서, 사업체와 밀월을 즐기는 동시에 '증오할 누군가'를 찾기를 점점 더 좋아하는 정치권을 대놓고 경멸한다. 부시와 블레어가 만든 새로운 세상을 향한 노래다. 공연에서는 〈Fantastic Voyage〉, 〈Loving The Alien〉, 〈I'm Afraid Of Americans〉 등 의도된 선곡과 어우러지면서 더 분명한 암시를 드러낸다.

보위의 아이디어는 종이 위에 아주 빠르게 옮겨졌다. 보위의 기억에 〈Fall Dog Bombs The Moon〉의 가사는 약 30분 만에 쓰였다. 이 곡은 〈New Killer Star〉의 리듬과 리프와 매우 닮은 동시에 얼 슬릭의 감성적인 리드 기타 연주로 차별화된다. 노래는 'A Reality Tour' 내내 공연되었는데, 이때 가끔 로디가 뒤쪽으로 끌고 나온 크고 사랑스러운 개 한 마리가 춤을 추기도 했다(신나서 뛰노는 개의 모습은 리버사이드 스튜디오 DVD에서 확인할 수 있다). 2003년 9월 23일에 녹음된 AOL 세션에는 이 곡의 흔치 않은 어쿠스틱 버전이 포함되었고, 2003년 11월 23일 더블린에서 녹음한 라이브 퍼포먼스는 2010년에 나온 《A Reality Tour》 CD에는 실린 반면 동명의 DVD에는 빠져 있다.

FALL IN LOVE WITH ME (이기 팝/데이비드 보위/헌트 세일스/토니 세일스)

이기 팝의 《Lust For Life》에서 마지막 순서를 차지한 이 곡에서 보위는 공동 작곡과 공동 프로듀스, 그리고 키보드 연주를 맡았다.

FALLING DOWN (톰 웨이츠)

스칼렛 요한슨의 2008년 앨범 《Anywhere I Lay My Head》에서 데이비드 보위의 백킹 보컬 덕을 본 두 곡 중에는 톰 웨이츠의 (1988년 라이브 앨범 《Big Time》에서 유일한 스튜디오 녹음 곡인) 명곡을 호화롭게 커버한 버전이 있다. 처음에 낮게 믹스된 보위의 화음은 풍부한 '월 오브 사운드' 효과를 통해 점차 커지다가 클라이맥스에서 곡의 전면에 나서고, 결국 요한슨의 목소리와 맞물려 감동을 자아낸다. 광범위한 음악적 파노라마에 담긴 많은 요소 중에 멀티 연주자 션 앤타네이티스의 구슬픈 밴조 연주는 주목할 만하다. 앨범을 프로듀스한 데이비드 시텍은 이렇게 회상했다. "개구리 커밋과 데이비드 보위를 모두 아울러서 한 곡을 만들겠다는 생각이 〈Falling Down〉으로 이뤄졌죠. 밴조 파트는 유레카처럼 찾아왔어요. 제가 션한테 〈Rainbow Connection〉에서 개구리 커밋이 수련 잎에 앉아서 밴조를 연주하던 거 기억나느냐고 물어봤어요. 아니나 다를까 션이 딱 알아챘죠. 밴조 소리를 슬프거나 감성적으로 내는 게 목표였어요. 그래서 둘이서 어쩌면 같이 있어서는 안 될 것들을 겹겹이 쌓아 올렸고, 스칼렛의 투명하기 그지없는 목소리가 신선하게 울려 퍼지는데 그게 이렇게 배경이 됐어요."

〈Falling Down〉은 2008년 5월에 싱글로 나왔다. 보위가 뮤직비디오까지 나오지는 않았는데, 자동차, 메이크업 의자, 스튜디오로 요한슨을 계속 쫓아다니며 한 스타의 인생 중 어느 날을 은밀하게 기록한다는 것이 이 영상의 콘셉트다. 살만 루슈디가 뜻밖에 카메오 출연을 했다.

FAME (데이비드 보위/존 레넌/카를로스 알로마)

• 앨범: 《Americans》 • 싱글 A면: 1975년 8월 [17위] • 라이브 앨범: 《Stage》, 《Beeb》, 《Glass》, 《A Reality Tour》, 《Nassau》 • 컴필레이션: 《The Best Of Bowie》, 《Hip Hop Roots》 • 싱글 A면: 1990년 3월 [28위] • 다운로드: 2007년 5월 • 싱글 A면: 2015년 7월 • 비디오: 「Collection」, 「Best Of Bowie」 • 라이브

1975년 1월 뉴욕에서 《Young Americans》를 믹싱 중이던 보위는 일렉트릭 레이디 스튜디오에서 존 레넌과 함께하는 즉흥 녹음 세션을 위해 자신의 투어 밴드 멤버들을 불러 모았다. 밴드는 〈Across The Universe〉를 녹음한 후 플레어스의 〈Foot Stomping〉을 스튜디오 버전으로 녹음하기 위해 다시 전열을 가다듬었다. 이 곡은 앞서 진행한 가을 투어의 주요 레퍼토리였다. 그러나 콘서트에서 그렇게 잘 나오던 곡이 스튜디오에서는 빛을 발하지 못했다. 결국 보위는 〈Foot Stomping〉을 버리고 카를로스 알로마가 만든 몸부림치는 기타 리프를 살리기로 했다. 알로마는 이렇게 말했다. "데이비드가 내 코드 진행과 리프를 녹음하더니 마음에 안 들어 하더라고요. 그러더니 가사를 들어내서 음악을 만들고는 그걸 마스터에 실었어요. 고전적인 R&B 스타일로 나오게 말이죠. 그는 완벽주의자예요. 오리지널 테이프를 거꾸로 돌리고 잘라내면서 실험을 해요. 라이브로 녹음을 하는 게 아니라 정반대로 마스터를 다루고요. 〈Fame〉은 완전히 산산조각 났어요. 그는 자기가 원하는 모양새로 노래를 만들어 놓고는 나갔어요. 나는 남아서 거기에 네다섯 가지 기타 파트를 추가했고요. 그가 그걸 듣더니 '바로 그거야' 하더라고요."

하지만 나중에 보위는 다수의 기타 파트를 추가로 녹음했다는 알로마의 기억에 물음표를 달았다. 2006년에 그는 이렇게 말했다. "카를로스가 여기서 약간 다른 기억을 갖고 있더라고요. 작년에 토니 비스콘티가 5.1 믹스를 하려고 스튜디오로 테이프들을 갖고 갔는데 카를로스가 추가로 녹음한 기타 파트는 딱 하나밖에 없었대요. 길게 '와' 하는 소리랑 '붐' 하고 울리는 소리는 내가 직접 연주한 일렉 기타예요. 어쿠스틱 기타는 존 레넌이 연주했고요. 존은 거꾸로 가는 건반 연주를 적극적으로 살폈어요. 나도 마지막 세션을 만드는 데 꽤 시간을 들였죠."

〈Fame〉이 셜리 앤드 컴퍼니의 〈Shame Shame Shame〉에 기반한 노래라는 주장도 있는데, 이는 토니 자네타가 자신의 저서 『Stardust』에 실은, 사실 확인이 덜 된 이야기에서 비롯된 것이다. 보위의 많은 명곡이 그렇듯이 〈Fame〉은 분명히 우연과 방법론의 기분 좋은 충돌 속에서 빚어진 결과물이다. 시간이 흘러 1980년에 존 레넌은 인터뷰에서 다른 이야기를 내놓았다. "우리가 스티비 원더의 미들 에이트를 좀 뽑아서 거꾸로 해

봤어요. 그렇게 레코드를 만들었죠. 그 노래 좋아요!"

"존 레넌이 스튜디오에 함께 있으면서 더 많은 영향이 나타났어요." 보위가 말했다. "존이 같이 있으면 항상 더 많은 아드레날린이 흘러요. 하지만 존이 이 곡에 최고로 기여한 바는 고음으로 'Fame!'이라고 노래한 거죠. 리프는 카를로스한테서 나온 거고, 멜로디랑 대부분의 가사는 저한테서 나왔어요. 하지만 존이 거기에 있었기 때문에 나타난 결과예요. 그 사람 자체가 에너지였죠. 그래서 크레딧에도 작곡자로 이름이 실린 거예요. 영감을 줬거든요."

흥에 넘치는 궁극의 펑크(funk) 곡이라 할 수 있는 〈Fame〉은 돈만 밝히는 매니저, 생각 없는 과찬, 반갑지 않은 수행단, 초호화 생활방식이 주는 공허함 등 스타덤의 덫에 대해 보위가 가진(분명히 레넌도 가졌을) 아주 즉각적인 적의를 관통한다. 보위는 고작 3년 전에 〈Star〉에서 순수한 열망을 드러내고 그 꿈을 살았지만, 그 꿈이 씁쓸하게 변했음을 느꼈다. 1974년의 대부분의 기간 동안 미국 투어를 진행하는 동시에 자신의 재정과 커리어에 심하게 관여하던 매니저와 다툰 데이비드는 진심을 다해 노래했다. '네가 필요한 건 빌려야 해what you need you have to borrow'라는 가사는 더할 나위 없이 구체적인데, 메인맨 제국의 쇠퇴기 때 데이비드가 처한 곤경을 정확히 꼬집고 있다. 가사의 대부분이 매니저였던 토니 디프리스를 직접 겨냥하는 것처럼 보인다. 나중에 데이비드는 이를 인정했다. "악감정이 있었어요. 매니지먼트 문제 때문에 너무 골치가 아팠고, 그걸 노래에 상당히 반영했죠." 또 한번은 보위가 레넌과 있었던 일화를 소개했다. "시간 가는 줄 모르고 둘이 명성에 대해 이야기하면서 명성이란 더 이상 자신을 위한 삶이 없는 것과 같다는 이야기를 나눴어요. 처음에는 너무 유명해지고 싶은데, 막상 그렇게 되면 그 반대가 절실해지는 거죠. '나 이 인터뷰들 하기 싫어! 나 이 사진들 찍기 싫어!' 어떻게 그런 느린 변화가 일어나고 그게 끝이 없는지 궁금했어요. 노래의 주제가 그 대화의 주제를 다루게 된 건 불가피했던 것 같아요."

노래가 사적인 성격을 강하게 갖고 있음에도 처음에 보위는 〈Fame〉에 시큰둥했다. 1990년에 당시를 이렇게 회상했다. "그 곡이 앨범에서 가장 별로였어요. 존이 그 곡을 비롯한 많은 부분에 기여를 했음에도 그랬죠. 〈Let's Dance〉의 경우에도 그랬지만, 그 곡이 상업성을 갖춘 싱글의 전형이라는 게 이해가 안 됐어요. 저는 싱

글 쪽은 예전부터 잘 모르겠더라고요. 싱글은 그저 잘 모르기도 하고 이해도 못하겠어요. 그리고 〈Fame〉은 나한테 정말 의외의 곡이었고요." 그러나 아이러니하게도 〈Fame〉은 미국을 관통해 보위에게 미국 본토의 높은 명성을 안겨다 줬다. 데이비드가 자국 차트에서 정상을 차지한 적이 없는 상황에서 1975년 여름 미국 차트 1위에 올랐고, 자국에서는 더 평범한 위치인 17위에 올랐다. 그럼에도 3분 30초짜리 싱글 버전을 실은 모음집은 1980년에 나온 《The Best Of Bowie》가 지금까지도 유일하다(2015년에 '오리지널 싱글 편집' 버전이라고 7인치 픽처 디스크에 실린 곡은 전혀 다른 곡이다. 원곡이 아닌 다른 버전이다).

초기 스튜디오 믹스 버전인 3분 53초짜리와 4분 17초짜리 두 곡은 부틀렉에 실렸다. 두 곡 모두 백킹 보컬이자 멀티 연주자인 진 파인버그가 연주한 것으로 보이는 두드러진 플루트 연주가 특징이다. 1975년 11월 4일 ABC TV의 「Soul Train」에서 데이비드는 그즈음 새 싱글로 나온 〈Golden Years〉와 함께 〈Fame〉을 립싱크로 선보였다. 그로부터 2주 후인 11월 23일에는 이 곡을 다시 CBS 「The Cher Show」에서 공연했다(이번에는 색소폰 반주가 두드러진 믹스 버전을 바탕으로 라이브로 노래했다). 반짝이는 라스베이거스 조명을 배경 삼아 촬영한 당시 영상은 싱글이 차트를 정복한 지 두 달이 지난 상황에서 만들어졌음에도 〈Fame〉의 비공식 '홍보 영상'으로 자리매김했다.

1976년 1월, 보위의 어린 시절 우상 중 한 명인 제임스 브라운이 허가 없이 가사만 조금 바꿔서 〈Fame〉을 노골적으로 커버한 싱글 〈Hot〉을 발표했다(그로부터 두 달 후에는 동명의 앨범을 발표했다). 보위는 자신의 영웅 중 한 사람이 자기 작품을 녹음해 우쭐해하면서도, 자신이 판단하기에 표절인 상황에 불쾌해한 것으로 보인다. 카를로스 알로마에 따르면, 보위는 "그 노래가 차트에 오르면, 우리 그때 그 사람을 고소하자"고 결심했다고 한다. 그러나 1970년대 중반에 브라운이 낸 곡들과 마찬가지로 〈Hot〉도 차트 진입에 실패하면서 모든 게 잊혔다(이 일화를 둘러싼 왜곡된 보도로 일부에서는 보위가 제임스 브라운의 〈Hot〉이라는 곡을 스파이더스 시절에 커버했다고 주장했다. 하지만 이 곡은 당연히 1971년에 나온 〈Hot Pants〉로 완전히 다른 노래였다).

1990년 3월, 아서 베이커와 존 개스를 비롯한 여러 사람의 리믹스 버전과 함께 나온 〈Fame 90〉은 앨범 《ChangesBowie》와 'Sound+Vision' 투어를 널리 알리는 역할을 했다. 보위는 이렇게 말했다. "〈Fame〉은 아우르는 범위가 넓어요. 언제든 잘 어울리죠. 여전히 강하게 들려요. 날을 세운 고집스러운 작은 노래죠. 저는 정말 이 노래를 좋아해요." 이때 나온 싱글은 영화 「귀여운 여인」에 실려 추가로 홍보되었음에도 영국에서는 28위에 오르는 데 그쳤고, 미국에서는 차트 진입에 실패했다. 〈Fame 90〉은 총소리 같은 퍼커션과 유행에 따른 스크래치 믹스 효과로 섹시한 펑크(funk) 사운드를 누그러뜨린 탓에 원곡보다 절대 낫다고 할 수 없다. 이제는 1975년도 원곡보다 더 오래된 느낌이 나는 추가 리믹스 버전들은 흥겨운 '하우스 믹스'부터 정말 섬뜩한 '퀸 라티파의 랩 버전'까지 다양한 취향을 아우른다. 참고로 2007년에 다운로드용으로 나온 EP에는 1990년에 나온 믹스 중에 이 두 버전을 포함한 다섯 곡의 주요 믹스가 실렸다. 〈Fame 90〉의 수많은 재편집 버전은 겁나는 19분짜리 '데이브 배럿 12인치 언컷 버전(Dave Barratt 12" Uncut Version)'과 (반주 음악 없이 퀸 라티파 랩만 1분 동안 실린) '아카풀코 랩(Acapulco Rap)'과 같은 즐길거리들과 함께 수집가들 사이를 계속 돌고 있다.

「The Cher Show」 공연은 구스 반 산트가 감독한 〈Fame 90〉 뮤직비디오에 쓰인 다수의 기록 영상 중 하나로 등장한다. 뮤직비디오를 보면 과거의 영광들을 전달하는 소형 화면들이 보위가 'Sound+Vision' 투어 댄서인 루이즈 르카발리에와 춤을 추는 새로운 영상에 프레임을 제공한다. 〈Fame〉은 'Station To Station', 'Stage', 'Serious Moonlight', 'Glass Spider', 'Sound+Vision', 'Earthling' 투어와 'summer 2000' 콘서트, 그리고 'Heathen' 투어와 'A Reality Tour'에서 공연되면서 보위의 대표 레퍼토리가 되었다. 보위는 무대에서 이 곡을 각색하고 늘리곤 했다. 1983년에는 관객과 길게 가진 '콜 앤드 리스펀스' 순서를 더했고, 1987년에는 에드윈 스타/브루스 스프링스틴의 히트곡 〈War〉-'명성, 좋은 데가 있냐고? 전혀 없지!Fame, what is it good for? Absolutely nothing!'-, 전통 포크 송인 〈London Bridge Is Falling Down〉과 〈Lavender Blue〉-'난 왕이 될 거야, 멋져 멋져, 그러면 명성을 얻을 수 있지!I will be king, dilly dilly, you can have fame!'-, 그리고 예상 밖으로 리오넬 바트의 뮤지컬 「올리버!」 중 〈Who Will Buy?〉 등의 일부를 결합했

다. 'Sound+Vision' 투어 초기에는 〈Fame〉을 〈Fame 90 (House Mix)〉의 라이브 연주로 이어나갔다. 이와 비슷하게 'Earthling' 공연에서는 '이상하지 않아?Is it any wonder?' 부분을 드럼앤베이스로 처리했고, 이는 곧 그 자체의 결과물로 탄생하기에 이르렀다('FUN' 참고). 그리고 같은 투어에서 원곡 〈Fame〉이 되살아났을 때, 화려하면서 고약하게 터지는 몽환적인 기타 연주와 현악 소리를 내는 음산한 신시사이저 연주가 이 노래를 구다리 '히트송'에서 한때 그랬던 것처럼 위엄 있는 괴물로 되돌려놓았다. 바로 이 버전이 이어진 여러 투어에 다시 등장했고, 이때 나온 라이브 퍼포먼스는 《Bowie At The Beeb》 보너스 디스크와 《A Reality Tour》에 실렸다. 초기 라이브 녹음은 《Live Nassau Coliseum '76》, 《Stage》, 《Glass Spider》에 등장한다.

〈Fame〉은 수많은 아티스트가 커버했다. 그중에는 유리스믹스(《Touch》의 2005년 리이슈반의 보너스 트랙으로 수록), 패리스 힐튼(2004년에 팝 음악 경력을 쌓으려다가 수포로 돌아간 시도 중 일부), 갓 리브스 언더워터(2002년 영화 「15분」 사운드트랙 수록), 토미 리(2002년 앨범 《Never A Dull Moment》 수록), 닥터 드레(1996년 앨범 《Dr. Dre Presents The Aftermath》 수록), 스콧 웨일랜드(2011년 앨범 《A Compilation Of Scott Weiland Cover Songs》 수록) 등이 있고, 듀란 듀란의 경우 그들의 1983년 B면 버전이 나중에 《David Bowie Songbook》에 실렸다. 〈Fame〉을 라이브로 연주한 아티스트로는 펄 잼, 조지 마이클, 이기 팝, 스매싱 펌킨스, 데이브 매튜스 밴드, 필리스, 장 메이어, (이 곡과 아이린 카라의 〈Fame〉을 연결해 아주 웃긴 결과를 낸) 코미디언 밥 다우니 등이 있다. 하우스 오브 페인의 1992년 싱글 〈Shamrocks And Shenanigans (Boom Shalock Lock Boom)〉, 퍼블릭 에너미의 1988년 싱글 〈Night Of The Living Baseheads〉, MC 라이트의 〈Put It On You〉(1998년 앨범 《Seven On Seven》 수록), 페이머즈의 동명 트랙 〈Famouz〉(2007년 앨범 《Ghetto Passport》 수록) 등에는 보위의 원곡이 샘플로 쓰였다. 올 더티 배스터드는 2004년 사망 한 주 전에 녹음되어 유작 앨범 《Osirus》에 실린 〈Dirty Run〉에서 〈Fame〉을 반주로 랩을 선보였다. 〈Ice Ice Baby〉에 〈Under Pressure〉를 샘플링한 것으로 잘 알려진 바닐라 아이스는 1994년 앨범 《Mind Blowin'》에서 〈Fame〉을 다시 손봤다. 보위의 원곡은 1998년 영화

「군인의 딸은 울지 않는다」, 2000년 영화 「프라이데이 2-넥스트 프라이데이」, 2013년 영화 「러시: 더 라이벌」 등의 사운드트랙에 다시 모습을 드러냈고, 재지 제이가 리믹스한 4분 50초짜리 버전은 2005년 컴필레이션 앨범 《Hip Hop Roots》에 실렸다. 〈Fame〉은 2008년에 FX 채널의 성형 수술 관련 멜로드라마 「닙턱」과 BBC 범죄 드라마 「애쉬스 투 애쉬스」에 쓰인 데 이어 2014년 미국 캐딜락 광고에 쓰였다.

FANNIN STREET (톰 웨이츠/캐슬린 브레넌)

스칼렛 요한슨의 2008년 앨범 《Anywhere I Lay My Head》에서 보위가 기여한 두 번째 경우는 톰 웨이츠의 잘 알려지지 않은 곡을 사랑스럽게 커버한 이 곡에서 감정선이 두드러진, 다층화한 백킹 보컬의 형태로 나타난다. 원곡은 웨이츠가 프로듀스한 존 P. 해먼드의 2001년 앨범 《Wicked Grin》에 실렸는데, 나중에 웨이츠가 탄탄한 구성으로 2006년에 발표한 명반이자 희귀곡 모음집인 《Orphans: Brawlers, Bawlers & Bastards》에 다시 실었다. 요한슨은 자신의 앨범에 수록한 라이너 노트에서 이렇게 밝혔다. "난 톰 웨이츠의 원곡을 정말 좋아한다. 중독성이 정말 강한 곡이다. 난 이 노래를 부를 수 있다고 판단했고, 여기서 큰 매력을 느꼈다. 하지만 데이비드 보위가 나와 함께 이 노래를 작업할 줄은 생각도 못했다."

FANTASTIC VOYAGE (데이비드 보위/브라이언 이노)

• 앨범: 《Lodger》 • 싱글 B면: 1979년 4월 [7위]
• 싱글 B면: 1982년 10월 [3위] • 라이브 앨범: 《A Reality Tour》
• 라이브 비디오: 「A Reality Tour」

적응하기 어려운 음악적 건축물인 《Low》와 《"Hero-es"》에 이어 나온 《Lodger》는 놀랍게도 잔잔한 곡으로 시작한다. 이 곡은 션 메이스가 경쾌하게 연주한 피아노, 그리고 사이먼 하우스·애드리언 벨루·토니 비스콘티 트리오가 몽트뢰 악기점에서 대여해 연주한 만돌린으로부터 부드러운 자극을 받는다. 〈Fantastic Voyage〉는 'Portrait Of An Artist'라는 가제로 녹음되었지만 가사가 갖춰지고 새로운 제목을 얻으면서 1970년대 후반 핵 확산을 둘러싸고 교착 상태를 보이던 지미 카터와 레오니트 브레즈네프에게 현명한 판단을 하길 바라는 진심 어린 호소를 담게 되었다. 결국 보위가 수년 만에 처음 쓴 '프로테스트' 가사가 된 셈이다. 보위는 이렇

게 말했다. "구식의 로맨틱한 방식에 갖는 느낌을 아주 직설적으로 표현한 노래예요. 어떤 사람은 많은 부분에 대해서 우리가 어떻게 할 수 없다는 느낌을 계속 갖잖아요. 그 사람들의 우울함이 당신 삶을 지배하거나 아침에 일어날 때마다 영향을 미치지 않길 바라는 것 자체가 정말 짜증나는 일이죠."

이 곡은 나중에 나오는 〈When The Wind Blows〉보다 덜 요란한 반핵 기도문을 담은 감동적인 노래다. 어투는 무기력한 운명론-'우린 그럭저럭 살겠지We'll get by, I suppose'-과 애국심의 동기를 향한 의구심-'충성은 가치 있지만 우리의 인생도 가치 있어loyalty is valuable, but our lives are valuable too'-에 젖어 있다. 이로써 신 화이트 듀크가 내세우는 더 논쟁이 될 만한 선언을 확실히 거절한다. 노래는 멜로디에서 〈Word On A Wing〉을 떠올리게 하고, 비스콘티의 지적처럼 〈Boys Keep Swinging〉과 "아주 똑같은 코드 진행과 구조, 심지어 똑같은 조성"을 갖는다. "템포와 악기 편성만 다르죠."

〈Fantastic Voyage〉는 서로 다른 두 영국 싱글(첫째는 이 곡과 관련성이 높은 〈Boys Keep Swinging〉, 둘째는 1982년 RCA에서 나온 빙 크로스비와의 듀엣곡) B면에 실렸고, 수년 후에 'A Reality Tour'에서 인상적인 라이브 데뷔전을 치렀다. 2003년에 보위는 이 곡을 "항상 좋아했지만 공연으로 해본 적이 없는, 그래서 공연을 한다는 생각에 다소 흥분되는" 노래라고 표현했다. 미적으로나 정치적으로나 훌륭한 선곡이었다. 〈Fantastic Voyage〉에서 표현된 감정은 이라크 전쟁과 이후 여파에 따른 국제적인 분위기와 더할 나위 없이 잘 어울렸다. 이와 마찬가지로 2006년 11월 9일 뉴욕에서 열린 블랙 볼 자선 이벤트 중 보위가 선보인 마지막 공연 역시 진심 어린 무대였다.

〈Fantastic Voyage〉를 라이브로 선보인 아티스트로 존 웨슬리 하딩, 스티븐 페이지 등이 있고, 스테파니 리어릭은 2005년 앨범 《Star Belly》에, 이스라엘 가수 노엄 로템은 2004년 앨범 《Human Warmth》에 히브리어로 스튜디오 버전을 녹음했다.

FASCINATION (데이비드 보위/루더 밴드로스)

• 앨범: 《Americans》

〈Fascination〉은 《Young Americans》에서 확인할 수 있는, 갬블 앤드 허프의 '필리(필라델피아) 사운드'를 향

한 가장 뻔뻔한 오마주인 동시에 흑인 음악 역사에서 당시 무명이던 루더 밴드로스라는 젊은 소울 가수가 크레딧에 처음 실린 경우로 특별히 언급될 만하다. 밴드로스는 1974년 8월에 시그마 사운드에서 보위를 만났다. "카를로스 알로마가 학교 친구라서 알로마를 만나러 스튜디오에 갔었어요. 보컬 아이디어가 있어서 불렀더니 그걸 데이비드가 우연히 듣고는 바로 나를 마이크 앞에 세웠죠. 녹음 경험은 그때가 처음이었어요. 음악에서 경력을 쌓고 싶은 욕구가 그때 굳어졌죠." 시그마 사운드 세션에서 백킹 보컬을 맡고 데이비드를 따라 투어까지 다닌 밴드로스는 1974년 12월 뉴욕의 레코드 플랜트 스튜디오에서 녹음한 〈Fascination〉에 공동 작곡자로 이름을 올린다. 이 곡은 보위의 새 가사와 밴드로스의 자작곡 〈Funky Music (Is A Part Of Me)〉를 면밀하게 재작업한 음악이 합쳐진 결과물이다. 밴드로스의 자작곡은 'Soul' 투어에서 가슴 밴드가 서포트 무대를 꾸몄을 때 밴드로스가 직접 불렀던 곡이다. 나중에 밴드로스는 〈Funky Music〉을 직접 녹음해 싱글로 내고 1976년 앨범 《Luther》에도 실었다. 피터 도겟과 크리스 오리어리는 보위가 쓴 난해한 가사가 1963년에 존 레치가 발표한 동성애 소설 『City Of Night』에 나오는 반짝이는 'Fascination'이라는 나이트클럽 간판과 관련 있을 것이라고 봤고, 더 나아가 도겟은 보위의 주제가 1974년에 나온 책 『The Occult Reich(불가사의한 제국)』에서 논의된 '매혹(fascination)'에 대한 최면적 정의일 수 있다고 내다봤다. 『The Occult Reich』는 히틀러와 흑마술을 둘러싼 터무니없는 내용으로 반짝 인기를 얻었는데, 당시 데이비드에게 깊은 인상을 남겼었다. 그러나 한편으로는 〈Changes〉의 주요 가사가 증명하는 것처럼 〈fascination〉에 매혹된 보위의 모습은 전혀 새롭지 않았다.

라이코디스크의 《Sound+Vision》 모음집에 이어 《Young Americans》의 1991년 리이슈반에 실린 버전은 시작 부분에 강한 울림 효과를 담은 새로운 믹스 버전이다. 이어진 여러 리이슈반에는 다시 오리지널 버전이 실렸다.

나중에 〈Zoom〉으로 대박을 터뜨린 팻 래리스 밴드는 1976년에 〈Fascination〉을 커버해 싱글로 발표했다. 《Young Americans》에 수록된 대부분의 곡과 마찬가지로 이 곡은 보위의 공연 세트리스트에서 누락되곤 했는데, 1985년 라이브 에이드 공연에는 최종 후보까

지 올랐었다. 하지만 두말할 것도 없이(데이비드의 바람과 반대였던 것 같은데) 대중에게 확실히 더 어필한 〈Modern Love〉에게 밀리고 말았다.

FASHION

• 앨범: 《Scary》 • 싱글 A면: 1980년 10월 [5위]
• 싱글 A면: 2002년 11월 • 라이브 앨범: 《Glass》
• 컴필레이션: 《Club》 • 비디오: 「Collection」, 「Best of Bowie」
• 라이브 비디오: 「Moonlight」, 「Glass」

《Scary Monsters》의 두 번째 싱글은 기본적인 리프에서 출발한 곡인데, 가제 'Jamaica'는 펑크(funk)와 레게의 노골적인 퓨전을 강조한다. 《Scary Monsters》의 대부분이 그렇듯이 가사는 반주가 녹음되고 몇 달 후에 런던에서 쓰였다. 나중에 토니 비스콘티가 회상한 바에 따르면, 보위는 적당한 단어를 찾는 데 애를 먹으면서 곡을 아예 빼버리려고 했다. 비스콘티는 자서전에 이렇게 적었다. "난 그에게 제발 가사를 쓰라고 애원했다. 앨범에서 이 곡이 가장 세련되고 대중적으로 들렸기 때문일 것이다. 그다음 날, 그가 스튜디오로 돌아오더니 '해냈어!' 하고 말했다. 이것이 바로 우리가 앨범에서 녹음한 마지막 보컬이었다. 믹싱은 그날 저녁에 시작했다." 〈Fashion〉에 '읍읍' 하는 독특한 인트로가 생긴 것도 런던 세션 중이었다. 비스콘티는 키보디스트 앤디 클라크의 시퀀서에서 그 소리가 나왔다고 설명했다. "누군가 프로그래밍한 부분에 맞춰서 나는 '딸깍' 소리가 이상하게 설정됐던 거예요. 결국 곡 대부분에서 레게의 업스트로크 같은 역할을 했죠."

베이스라인과 일부 멜로디는 보위가 앞서 히트시킨 〈Golden Years〉를 그대로 따왔지만(한 곡을 다른 곡에 맞춰서 흥얼거려도 아무 문제가 없다), 거기에 더해진 전형적인 무표정한 가사와 로버트 프립의 트레이드마크인 하이톤 기타 소음은 〈Fashion〉에 나름의 매력을 선사했다. 이 곡은 패션쇼 무대에서 자주 선곡되었는데, 이때 가사에 담긴 경멸조의 반어법은 제대로 인식되지 못한 것 같다. 데이비드는 이렇게 말했다. "패션은 웃기다고, 정말 웃기다고 생각해요. 정말 무의미하잖아요. 사람들이 굳이 신경 쓸 필요가 없어요." 1980년대로 접어들면서 런던과 뉴욕 클럽 신에서 나타난 우스꽝스러운 고급스러움이 또 다른 발판이 되기도 하지만, 〈Fashion〉은 덧없는 음악과 춤뿐 아니라 덧없는 정치와 권력도 넌지시 괄시하며 폭넓은 인기를 누렸다. '왼

쪽으로 돌아, 오른쪽으로 돌아turn to the left, turn to the right'라는 후렴과 '내 말 들어, 내 말 듣지 마listen to me, don't listen to me'라는 미들 에이트 모두 보위가 지난 10년 동안의 간판 유명인이자 스타일 구루로서 가졌던 운명의 기복을 가리킨다.

'David Bowie is' 전시회에 전시된 자필 가사 종이를 보면, 확실히 이해되지 않는 요소 중 하나가 이 곡의 제목임을 알 수 있다. 또 다른 가제인지 잘린 가사의 시작 부분인지 불분명한 '남자애들은 자기 자리에서 대기해Stand by your station boys'라는 첫 구절은 도입부에서 쓰려고 했던 것 같다. 후렴에 나오는 'Shoo shoo'라는 표현은 다른 색깔로 줄이 그어지고 'Fashion'이란 단어로 바뀌었다. 삭제된 다른 가사에서는 노래의 폭력적인 기조를 엿볼 수 있다: '앞엔 지옥이 있어, 깃발을 태워 / 주먹을 휘두르고, 싸움을 시작해 / 네가 피로 뒤덮여 있다면 / 잘하고 있는 거야Hell up ahead, burn a flag / Shake a fist, start a fight / If you're covered in blood / You're doing it right'. 그리고 나중에는 이런 구절도 나온다: '우린 뼈를 죄다 부러뜨릴 거야 / 우린 널 망가뜨릴 거야We'll break every bone / We'll turn you upside down'.

1980년에 데이비드는 이 노래를 두고 이렇게 설명했다. "패션에 대한 헌신을 다룬 노래예요. 나는 레이 데이비스의 패션 개념에서 조금 벗어나려고 하고 있었어요. 필사적인 결의, 그리고 그걸 하는 이유에 대한 불확실성을 조금 더 드러내려고 했죠. 그런데 누군가는 그걸 해야 돼요. 치과에 가서 이를 깎는 거나 마찬가지인데… 나는 런던에 있을 때 그걸 확실히 느꼈어요. 스티브 스트레인지를 따라서 특이한 곳에 간 적이 있는데… 모두가 빅토리아 시대 옷을 입고 있었죠. 그 사람들이 뉴-뉴 웨이브나 퍼머넌트 웨이브나 뭐 그런 것의 일부였던 것 같아요." 런던의 블리츠 키즈(Blitz kids)들이 〈Fashion〉을 자신들의 테마 음악으로 받아들인 것을 보면 이 곡이 자신들의 '필사적인 결의'에 맹공을 퍼붓는다는 사실을 몰랐던 것 같다. 가사 내용이 무시당했다는 또 다른 증거는 1980년 11월에 「Top Of The Pops」의 전속 무용단 레그스 앤드 컴퍼니(Legs & Co.)가 이 곡을 우습게 모순 없이 '해석'한 데서 확인할 수 있다.

'내게 말해줘, 내게 말하지 마, 나와 춤을 춰, 나와 춤추지 마talk to me, don't talk to me, dance with me, don't dance with me'라는 보위의 가사는 불타는 레

츠의 1978년 대히트곡 〈Rat Trap〉-'걸어, 걷지 마, 말해, 말하지 마walk, don't walk, talk, don't talk'-에 빛을 꽤 진 것처럼 보이는데, 결국 영향을 미치는 쪽은 데이비드였다. 〈Rat Trap〉은 영국에서 처음으로 차트 정상을 차지한 뉴웨이브 곡이다. 「Top Of The Pops」에서 존 트라볼타의 사진을 찢는 밥 겔도프의 모습과 함께 〈Summer Nights〉의 1위 기록을 7주차에서 멈춘 것으로 유명하다. 그런데 겔도프는 보위의 광팬이었다(심지어 'Station To Station' 투어 때 허락을 받고 백스테이지에서 데이비드를 만난 적이 있다). 보위 스타일의 색소폰 솔로와 자살 충동을 느끼는 빌리라는 소년의 불안한 모습을 담은 〈Rat Trap〉은 〈All The Young Dudes〉의 포스트 펑크 버전이라고 할 수 있었다. 이 곡은 캘러헌의 영국에 배신당하고 디스코의 문화적 우세에 불만을 가진 10대들의 달콤씁쓸한 사운드트랙이다. 한편 보위의 영상을 감독한 데이비드 말렛은 래츠의 비디오 중에 가장 뜨거운 반응을 얻은 〈I Don't Like Mondays〉를 1979년에 촬영했다. 그리고 〈Fashion〉의 기빈이 된 레게를 고려했을 때, 토니 비스콘티가 《Scary Monsters》 다음에 프로듀스한 앨범이 래츠의 1980년도 앨범 《Mondo Bongo》였다는 사실은 흥미롭다. 수록곡 중 레게 스타일 싱글 〈Banana Republic〉은 차츰 기가 죽어가던 밴드의 마지막 Top10 히트곡이 되었다.

《Scary Monsters》에 약 5분 길이로 수록한 〈Fashion〉은 따로 편집되어 싱글로 나왔다. 영국에서는 5위라는 괜찮은 성적을 거뒀지만(이번에도 아바가 《Super Trouper》로 정상을 차지하고 있었다), 미국에서는 70위에 머물렀다. 보위가 「엘리펀트 맨」을 작업함에 따라 데이비드 말렛은 맨해튼에서 비디오를 찍었다. 그중 일부는 영화 「크리티아네 F.-위 칠드런 프롬 반호프 주」에서도 사용된 허라 나이트클럽에서 찍은 것이다. 카를로스 알로마와 함께 영상에서 연주 연기를 하는 뮤지션 중에는 홀 앤드 오츠의 기타리스트 G. E. 스미스와 루머의 드러머 스티븐 굴딩이 있는데, 이즈음 두 사람 모두 「The Tonight Show With Johnny Carson」에서 보위와 공연했다. 영상은 데이비드와 백업 뮤지션들을 껌 좀 씹는 터프 가이들로 그리는 한편 빈민 무료 급식소에 줄을 선 뉴 로맨틱 스타일 괴짜들의 기이한 행렬, 그리고 댄서들의 연습 장면을 담고 있다(괴짜 중에는 한때 존 레넌과 사귀었고 나중에 토니 비스콘티의 아내가 된 메이 팽도 있는데, 당시 데이비드와 사귀던 메이

팽은 이 영상에서 카메라를 보고 '빕빕' 하는 연기를 한다). 이를 통해 그릇된 우상 숭배와 스타일 리더십에 대한, 곡에 담긴 우려를 확고히 한다. 처음에 나오는 '내 말 들어/내 말 듣지 마' 장면에서 카메라는 무대 위에 선 보위와 움직임도 표정도 없는, 어떻게 보면 아무 생각이 없는 관객들 사이를 빠르게 이동한다. 그리고 두 번째 장면에서는 보위가 공연자(밑에서 촬영)이자 팬(위에서 촬영)으로 나오는데, 이를 통해 자신의 또 다른 자아와 대화하는 모습을 연기한다. 참고로 이 아이디어는 〈Blue Jean〉 뮤직비디오에서 더욱 확장된다. 더 미묘한 부분은 데이비드가 영상 초반에 의도적으로 선보이는(코를 실룩이고, 얼굴을 부비고, 캥거루처럼 희한하게 뛰고, 그리고 앞서 〈Ashes To Ashes〉 영상에서 나타난 바 있는, 팔을 펴서 원을 그리며 땅에 닿는 큰 몸짓을 각색한) 터무니없는 춤 동작이 컷어웨이 숏에 등장하는 댄서들에게 받아들여지고 동화되는 모습이다. 이러한 춤 동작은 영상 끝까지 이어지는데, 마치 해로운 전염병이 퍼진 것 같다. 함의는 분명하다. 우상이 코를 실룩였을 뿐인데 팬들이 그걸 그대로 따라하는 것이다. 바로 이런 현상에 대한 보위의 혐오감은 《Scary Monsters》에 만연한 주제 중 하나다. 〈Fashion〉의 뮤직비디오는 앞서 나온 〈Ashes To Ashes〉에 대한 열띤 찬사를 그대로 이어받았다. 두 작품에 대해 『뉴욕 타임스』는 이렇게 밝혔다. "편집 방식도 그렇고, 영상이 단순히 음악을 동반하거나 반대하는 것을 넘어서서 음악 자체에 확장되는 방식이 훌륭하다. 이 짧은 숏들은 새롭고 현대적인 모습을 한 진짜 음악극이다. 지금까지 록 비디오 혁명에서 진정한 영웅은 영원한 선구자인 데이비드 보위다." 영국에서 『레코드 미러』 독자들은 투표를 통해 〈Ashes To Ashes〉와 〈Fashion〉을 1980년도 최고의 비디오로 뽑았다.

〈Fashion〉은 'Serious Moonlight', 'Glass Spider', 'Sound+Vision', 'Earthling', 'Heathen', 'A Reality Tour' 투어에서 공연되었고, 보위의 50세 생일 기념 공연에서는 프랭크 블랙과 듀엣 무대로 꾸며졌다. 1997년도 버전은 특기할 만하다. 강한 감정을 공격적으로 담은 베이스라인과 자극적인 영상을 무대 뒤에 투사한 충격적인 세팅으로 '최고 히트곡'이라는 함의를 벗어던진다. 반면 이보다 인상적이지 못한 〈Fashion '98〉은 맥 빠지는 랩 버전으로서, 1998년 영국 차트에서 글래마 키드에게 소소한 성과를 안겨다 주는 데 그쳤다.

2002년 11월에는 런던에 기반을 두고 활동한 프로듀서 솔라리스가 극단적으로 리믹스한 댄스 버전이 (지겹도록 반복되는 '넌 춤을 추며 그것을 외치지'라는 부분을 따서) 〈Shout〉라는 제목을 달고 12인치 싱글로 나왔다. 작곡자 명의가 '솔라리스 vs 보위'로 기록된 이 곡은 스컴프로그가 리믹스한 〈Loving The Alien〉이 차트에서 거둔 성공을 재현하는 데 실패했고, 추후에 《Club Bowie》에 다시 모습을 드러냈다. 〈Fashion〉의 오리지널 버전에서 나온 또 다른 샘플은 댄디 워홀의 2003년 앨범 《Welcome To The Monkey House》에 수록된 〈I Am A Scientist〉에 모습을 드러냈다. 예상대로 보위는 이 곡의 공동 작곡자로 표기되었다. 또 다른 재미난 커버 버전으로 벌스 부분에 새로운 멜로디와 가사가 실린 〈Ooooh Fashion〉이 있다. 이 곡이 담긴 2006년 앨범 《Forever Diamondz》는 MGA 엔터테인먼트의 브래츠 인형들이 낳은 마케팅 괴물의 촉수라 할 수 있다('우리는 브래츠, 지금 우리가 왔어' 이런 가사는 못 쓰게 했어야 한다). 이에 뒤질세라 스파이스 걸스는 2008년 컴백 투어에서 〈Fashion〉을 공연했고, 호주 출신의 코미디언 겸 방송인 숀 미컬레프는 이 곡을 커버해 자신의 2009년 앨범 《On His Generation》에 실었다. 2011년 8월에는 뮤지컬 코미디 드라마 「글리」의 출연진들이 그들만의 커버 버전을 공개했다. 보위의 원곡은 1995년 영화 「클루리스」, 2005년 영화 「레이징 헬렌」에서 사운드트랙으로 쓰였다. 그리고 2012년 8월 12일 런던 올림픽 폐막식에서도 영국 패션을 기념하는 화려한 순서에서 배경음악으로 쓰였는데, 과거와 마찬가지로 주최 측이 곡에 내재한 가차 없는 풍자 감각을 무시하거나 감지하지 못한 결과로 보인다.

FEED THE WORLD (밥 겔도프/밋지 유르) : 'DO THEY KNOW IT'S CHRISTMAS?' 참고

FILL YOUR HEART (비프 로즈/폴 윌리엄스)
• 앨범: 《Hunky》
작곡자의 성향이 강하게 반영된 《Hunky Dory》에서 보위가 쓰지 않은 유일한 곡은 미국의 싱어송라이터 비프 로즈와 그와 함께한 폴 윌리엄스의 작품이다. 원곡은 로즈의 1968년 앨범 《The Thorn In Mrs Rose's Side》에서 나왔지만, 보위는 타이니 팀의 형편없는 새 싱글 〈Tiptoe Through The Tulips〉 B면에 실

린 커버 버전으로 처음 이 곡을 접한 것 같다. 보위가 "사랑과 평화의 랜디 뉴먼"이라고 묘사한 비프 로즈는 1960년대 말엽 데이비드에게 큰 영향을 미쳤다. 《The Thorn In Mrs Rose's Side》에 수록된 여러 곡의 잔향은 〈Conversation Piece〉, 〈The Pretties Star〉, 〈The Supermen〉, 〈Oh! You Pretty Things〉, 그리고 특히 〈Shadow Man〉에서 확인할 수 있다. 로즈의 앨범 수록곡 중에 기발한 〈Buzz The Fuzz〉는 거의 같은 시기에 보위가 라이브로 공연하기도 했다. 나중에 보위가 《Hunky Dory》 전체를 두고 봤을 때 "작곡 스타일 면에서 비프 로즈의 영향을 많이 받았다"고 인정한 것은 당연한 일이다.

《Hunky Dory》에서 비교적 업템포 곡에 속하는 〈Fill Your Heart〉는 1970년대 초에 보위의 공연 레퍼토리에 들어가 있었다. 물론 경쾌한 피아노 연주가 주도하는 앨범 버전 편곡이 보위의 초기 라이브에서 나타나는 어쿠스틱 기타 반주보다 훨씬 더 정교하게 들린다. 흥미롭게도 (1970년과 1971년 BBC 세션에서 영구 박제된) 라이브 버전의 기타 인트로는 이후 나온 보위의 명곡 〈John, I'm Only Dancing〉의 인트로와 실질적으로 동일하다.

〈Fill Your Heart〉는 《Hunky Dory》 작업 막바지에 〈Bombers〉 대신 뒷면 첫 곡이 되었다. 〈Kooks〉에 나타난 포스트 히피의 기행과 더불어 기분 좋게 진행되는 이 곡은 긍정적인 사고를 예찬하고 '용(dragons)'이라는 민속적인 요소를 환기시킴으로써 보위의 초기 작품을 연상시키기도 한다. 앨범의 하이라이트로 따지면 가사와 음악의 측면에서 깊이가 별로 없지만, '시간의 게임에 놀아나지 마don't play the game of time', '머리를 비우면 자유로워질 거야forget your mind and you'll be free'라는 경고성 메시지를 통해 〈Quicksand〉와 〈Changes〉에 나타나는 불안과 설득력 있는 대조를 이룬다. 그럼에도 데이비드의 기분 좋은 색소폰 연주, 믹 론슨의 경쾌한 현악 편곡, 릭 웨이크먼의 기막힌 손놀림을 확인할 수 있는 피아노 솔로로 기억에 가장 잘 남는 곡이 될 것 같다. 보위가 《Hunky Dory》에 자필로 남긴 라이너 노트에서 인정하듯이, 편곡은 비프 로즈의 원곡에서 아서 G. 라이트가 만든 편곡에 상당히 충실하다. 하지만 웨이크먼, 론슨, 보위는 노래를 새로운 차원으로 끌어올리는 데 성공했다. 로즈는 〈Fill Your Heart〉의 대부분을 비트에 맞춰서 노래하는 반면, 보위는 진행 중에 날렵한 변화를 가져와 노래를 무

장 해제시키고 가사처럼 멋지게 놔준다. 그렇다고 해도 데이비드는 비프에게서 힌트를 얻는다. 비프 역시 마지막 '퍼-리이이이!' 하고 길게 늘어뜨리는 부분을 팔세토로 처리한다. 보위가 더 잘하긴 하지만 처음에 한 사람은 비프였다.

결국 보위는 사랑과 평화의 랜디 뉴먼을 1973년 1월에 뉴욕에서 만났다. 이때 보위는 '맥스의 캔자스시티' 클럽에서 열린 로즈의 공연에 제프리 맥코맥을 데리고 갔었다. 맥코맥은 "솔직히 그 사람 공연은 내 취향이 아니었고, 데이비드도 별 감흥을 못 느낀 것 같아요"라고 당시를 회상했다. 그날 밤 그나마 만족감을 채워준 사람은 그다음 순서에 나온, 당시 무명 가수였던 브루스 스프링스틴이었다. 2009년에 온라인상에서 만난 비프 로즈는 옛 경쟁자들을 주제로 언짢은 마음을 드러내며 많은 이야기를 하려고 했다. 그는 당시의 만남을 이렇게 기억했다(말줄임표는 비프의 개인적인 산문 스타일이 가진 특징으로 모두 본인 것이다). "보위는 바보 같아요. … 나를 만나고 싶어 했죠. … 웃다 죽은 시체처럼 미소를 띠면서 나를 바라봤고요. … 내가 이렇게 말했어요. '저기, 〈Fill Your Heart〉를 노래해줘서 고마워. 그런데 편곡 전체를 그렇게 따라 해야 했어? … 그러니까 그걸 본인 방식대로 할 순 없었어?' 그 사람은 할 수 없었어요. … 인간이 짝퉁이었으니까요. … 브루스 스프링스틴의 이니셜처럼 말이죠…"

보위의 〈Fill Your Heart〉는 1993년 BBC 시리즈 「The Buddha Of Suburbia」의 첫 회에서 오프닝 타이틀로 쓰였다.

A FLEETING MOMENT : 'SEVEN YEARS IN TIBET' 참고

FIRE GIRL (이기 팝/데이비드 보위)
이기 팝의 앨범 《Blah-Blah-Blah》의 수록곡으로 보위가 공동 작곡가와 공동 프로듀서로 나섰고, 1987년에 싱글로도 발매되었다. 데이비드가 백킹 보컬을 맡은 데모는 이기 팝의 모음집 《Where The Faces Shine: Volumes 2》에 수록되었다.

FIVE YEARS
• 앨범: 《Ziggy》 • 라이브 앨범: 《Stage》, 《SM72》, 《Beeb》, 《A Reality Tour》, 《Nassau》 • 다운로드: 2005년 11월 [5위]
• 라이브 비디오: 「Best Of Bowie」, 「A Reality Tour」

《Ziggy Stardust》의 포문을 여는 슬로-퀵-퀵의 드럼 비트는 록 역사를 수놓은 여러 앨범의 오프닝 가운데 고전으로 남게 되었다. 앞으로 5년 후에 세상이 멸망할 것이라는 뉴스가 나옴에 따라 〈Five Years〉의 감정선은 상황을 피할 수 없는 아쉬움에서 종말론적 공포로 점점 커져 나간다. 밀실 공포증을 느끼게 하는 드럼 패턴과 강도를 더해가는 보컬의 비명은 존 레넌의 1970년 앨범 《John Lennon: Plastic Ono Band》, 그중에서도 수년 후에 보위가 커버하는 앨범의 첫 곡 〈Mother〉를 연상시킨다. 노래와 구어가 섞인 보컬 스타일은 루 리드의 공이 크고, 수많은 파멸의 징조는 언뜻 「줄리어스 시저」를 연상시킨다. 하지만 사회 붕괴를 담은 폭력적인 이미지는 『우주 전쟁』과 『트리피드의 날』에 기반했고, 이는 보위가 새로 잡은 주제의 본질을 암시한다. 즉, 영국 공상과학 소설에서 조잡한 신파로 표현되는, 인간들이 갈망하지만 상처투성이인 관계 말이다. 다시 한번 위장을 통한 극적인 과정이 보위 자신의 소외감을 드러낸다. 《Hunky Dory》에서 '무성 영화 속에 살고' 있던 보위는 이제 프랑켄슈타인처럼 자신의 새로운 창조물에 생명을 불어넣음으로써 스스로를 '배우처럼' 느낀다: '네 얼굴, 네 인종, 네가 말하는 방식 / 난 너에게 키스하지, 넌 아름다워, 네가 걸길 바라your face, your race, the way that you talk / I kiss you, you're beautiful, I want you to walk'. 이처럼 지기의 영혼은 앨범의 명곡을 통해 등장했다.

《Ziggy Stardust》의 다른 곡들과 마찬가지로, 어휘는 미국식 은어와 함께 정확하고 적나라하게 펼쳐지는데, 보위는 이들 은어를 런던식 모음으로 위태롭게 발음해 일부러 이국적인 효과를 낸다. '네가 말하는 방식'에 대한 과찬은 앨범 속에 나타난 미국적인 것에 대한 환상을 다시 확인시킨다. 가사에서 (희한하게 지금보다 1972년에 더 미국적인 두 어휘인) 'news guy'와 'cop'이 나오고, ('telly'의 다른 표현인) 미국식 약어 'TV'가 쓰임으로서 노래의 또 다른 아웃사이더인 '흑인the black', '성직자the priest', '동성애자the queer'를 활용한, '복장 도착자'에 대한 비유적 언어유희가 가능해진다. 주변에 모인 부적응자, 소수자 무리와 함께 보위가 마지막으로 '네가 걸길 바라I want you to walk' 하고 전하는 간곡한 바람은 두 번째 메시아적 울림을 낳는다. 이제 지기가 장애자들과 죽은 자들을 선동하는 것이다. 보위의 최고 작곡법에 담긴 기교와 효율을 대표하는 예

시가 바로 이것이다. 가사에 살짝 드러난 여백과 함께 〈Five Years〉에는 암시가 넘쳐난다.

1973년 11월 『롤링 스톤』과 가진 인터뷰에서 보위는 〈Five Years〉에 기반한 시나리오를 생각했다. "자연 자원 부족으로 세상이 멸망할 거라는 소식이 전해져요. 모든 아이가 스스로 원한다고 생각한 뭔가에 접근할 수 있는 바로 그곳에 지기가 있고요. 늙은이들은 현실감각을 전부 잃었고, 아이들은 방치된 채 뭐든 훔치면서 살아요. 지기는 로큰롤 밴드에 있었는데 아이들은 더 이상 로큰롤을 원하지 않죠. 로큰롤을 연주할 전기도 없는 상황이에요. 이때 지기의 조언자가 지기에게 뉴스를 모아서 노래로 부르라고 말해요. 거기엔 뉴스가 없거든요. 그래서 지기가 이걸 실행에 옮기는데, 끔찍한 뉴스가 나와요." 이러한 설명은 비슷한 시기에 나온 보위의 일부 발언과 비교했을 때 논리 정연한 편이지만, 그것이 답하는 바보다 더 많은 궁금증을 남기는 듯하다. 1970년대 후반, 보위는 대중적으로 잘 알려진 자신의 비행 공포증에 대한 질문에 답하면서 자신의 아버지가 나온 꿈이 이 곡에 기본적인 영감을 줬다고 밝혔다. 그 꿈에서 아버지의 영혼은 보위에게 두 번 다시 비행하지 말라고, 그가 앞으로 살날이 5년밖에 안 남았다고 전했다고 한다. 이보다 더 놀라운 원천은 보위가 1968년 카바레 활동 당시 선보인 바 있던 로저 매거프의 시 〈At Lunchtime-A Story Of Love(점심시간에-어떤 사랑 이야기)〉다. 이 작품은 세상이 점심시간에 끝날 거라는 뉴스가 전해지자 버스에서 성적 방종이 발생한다는 희비극이다. 그리고 여기에는 보위가 〈Five Years〉에서 차용한 여러 이미지가 담겨 있다. 예를 들어 어느 순간 버스가 '길 위에서 엄마와 아이가 다치는 일을 / 피하기 위해to avoid / damaging a mother and child in the road' 갑자기 멈춰 서고, 버스 차장은 '운전사와 일종의 관계를 / 시작한다struck up / some sort of relationship with the driver'.

앨범 트랙은 1971년 11월 15일에 트라이던트에서 완성되었다. 〈Five Years〉는 시간이 흘러 1972년 1월 18일에 녹음된 BBC 세션에 포함되었고(이 녹음은 《Bowie At The Beeb》에 모습을 드러낸다), 그해 2월 7일에 보위가 「The Old Grey Whistle Test」에서 녹화한 영상은 나중에 「Best Of Bowie」 DVD에 실리기도 했다. 보위는 이 노래를 'Ziggy Stardust'와 'Station To Station' 투어 내내 공연했고(1976년 1월 3일에 「The Dinah Shore Show」에서 최고의 공연을 펼쳤다), 'Stage' 투어에서 다시 한번 무대에 올렸다. 1985년에 보위는 라이브 에이드 무대에 〈Five Years〉를 공연하려다가 포기하고 그 대신 참여 호소 영상을 소개했다. 〈Five Years〉는 이후 한동안 무대에 오르지 못하다가 2003년 'A Reality Tour' 때 다시 성공적으로 무대에 올랐다. 이후 2005년 9월 8일에 열린 패션 록스(Fashion Rocks) 콘서트에서 보위가 아케이드 파이어와 함께 공연한 〈Five Years〉는 다운로드로 발매되었다.

〈Five Years〉를 커버한 아티스트로 마릴리온의 전 프런트맨 피시, 프랭크 사이드바텀, 디 에너미, 템퍼 트랩 등이 있다. 플라시보, 로 맥스, 골든 스모그, 아슬란, 라모나, 카밀 오설리번, 폴리포닉 스프리 등은 라이브로 이 곡을 선보였는데, 그중 폴리포닉 스프리의 BBC 세션 녹음은 이들의 2002년 싱글 〈Hanging Around〉에 실렸다. 세우 조르지는 포르투갈어 커버 버전을 녹음해 2004년 영화 「스티브 지소와의 해저 생활」 사운드트랙에 실렸고, 보위의 원곡은 2007년 영화 「왓 위 두 이즈 시크릿」에 실렸다. 2009년에 유명 셰프이자 음식 운동가인 휴 펀리-휘팅스톨은 BBC 라디오 4의 「Desert Island Discs」에서 선곡한 리스트에 〈Five Years〉를 포함시켰다.

5.15 THE ANGELS HAVE GONE

· 앨범: 《Heathen》 · 다운로드: 2010년 1월

좌절된 희망과 고립감을 다룬 이 애절한 노래는 《Heathen》에서 보위가 마음에 들어한 노래 중 하나다. 차가운 퍼커션 배음과 단순하게 반복하는 기타 프레이즈 위로 보위는 실망과 거절의 노랫말을 드문드문 노래한다: '나 열차를 갈아타네, 이 작은 도시는 나를 실망시키고 (…) 난 트랙을 뛰어 넘어가, 난 도시를 옮기고 (…) 쌀쌀한 정거장, 내 평생, 영원히, 나 영원히 이곳을 떠나네I'm changing trains, this little town let me down (…) I'm jumping tracks, I'm changing towns (…) cold station, all of my life, forever, I'm out of here forever'.

여기서 실의에 빠져 짐을 싸서 도시를 떠나는 외톨이의 이미지가 나타나는데, 이 인물상은 〈Can't Help Thinking About Me〉와 〈Little Bombardier〉 같은 초기 곡부터 나중에 나온 〈Be My Wife〉와 〈Move On〉 같은 곡에 이르기까지 보위의 작품에서 꾸준히 등장한

다. 이 노래의 경우 화자는 사랑에 실패해 낙담한 것으로 보인다: '우리는 더는 이야기하지 않아 / 난 영원히 너만을 사랑할 거야 (…) 그런 천사들, 별로 없지We never talk any more / Forever I will adore only you (…) Angels like them, thin on the ground'. 하지만 여전히 가능성은 남아 있다. 보위는 이런 설명을 남겼다. "희망과 열망, 그러니까 자기 천사들을 한 번 볼 수 있었던 사람은 더 이상 그 천사들을 볼 수 없어요. 그것 때문에 인생의 참담한 침묵을 비난하죠."

《Heathen》 SACD에 담긴 5.1 리믹스 버전은 일반 CD 버전보다 24초 길다. 〈5.15 The Angels Have Gone〉은 'Heathen' 투어와 'A Reality Tour' 내내 공연되었고, 2002년 9월 18일 BBC 라디오 세션과 그로부터 이틀 후 녹음된 「Later… With Jools Holland」에서도 모습을 드러냈다. 2003년 11월 23일 더블린에서 녹음한 버전은 2010년 《A Reality Tour》 앨범과 함께 다운로드 전용 보너스 트랙으로 발매되었다.

FLOWER SONG

보위가 1967년 6월에 완성한 것으로 보이는 이 작품은 영화 'A Floral Tale'에 삽입될 예정이었지만, 영화 프로젝트 자체가 무산되었다(6장 참고).

FLY

• 보너스: 《Reality》

《Reality》 세션에서 제외된 이 힘찬 곡은 《Reality》 초판에 딸린 한정 보너스 디스크에 실렸다. 이 곡에서 보위의 베테랑 기타리스트 카를로스 알로마는 디스토션과 피드백으로 강하게 포문을 연 후 (의도한 바는 아닐 텐데 아바의 1980년 곡 〈On And On And On〉을 연상시키는, 멜로디와 리듬에서) 힘차고 경쾌한 리프를 선보인다.

〈Fly〉의 가사는 〈New Killer Star〉와 〈She'll Drive The Big Car〉와 같은 노래에서 이미 나타난 바 있는 미국인의 불안을 다시 다룬다. 이번에는 가정에 헌신적인 중산층 남자를 갉아 먹는 일련의 불안과 우울함에 초점을 맞추는데, 이 남자는 〈Repetition〉과 〈I'm Afraid of Americans〉 같은 곡의 주인공과 동류이면서도 더 동정 어린 느낌이 든다. 그는 '아이들은 괜찮아The kids are alright'(피트 타운센드가 다시 한번 보위의 가사에 그림자를 드리운다) 하고 털어놓지만 '나는 내 차 안에서 울고 있지I'm crying in my car' 하고 고백한다. '그 사내아이는 걸렸지만 걔 어머니는 몰라 / 난 그녀에게 말할 엄두가 안 났어 / 알면 그녀는 미쳐버릴 테니까The boy's on a charge but his mother doesn't know / I never got around yet to telling her so / It would only make her crazy'. 결국 탈출구는 필사적이고 공상적인 방법뿐이다. '난 괜찮을 거야 / 속으로만 외치고 있네 / 난 날 수 있어 / 난 눈을 감아 난 날 수 있어I'll be fine / I'm only screaming in my head / I can fly / I close my eyes and I can fly'. 이는 1967년에 〈Did You Ever Have A Dream〉에서 가벼운 마음으로 경험한 '영적 비행'의 환상을 어둡고 우울하게 변주한 결과라고 할 수 있다. 〈Fly〉는 꿈과 관련해 약 40년 만에 나온 보위의 새 노래지만, 그 꿈들은 전체적으로 더 큰 두려움과 망상을 품고 있다.

A FOGGY DAY IN LONDON TOWN (조지 거슈윈/아이라 거슈윈)

• 컴필레이션: 《Red Hot+Rhapsody》

1998년에 보위는 드라마 「트윈 픽스」의 작곡자 안젤로 바달라멘티와 협업해 (1937년 뮤지컬 영화 「어 딤절 인 디스트레스」에 수록된) 거슈윈의 스탠더드 곡을 감수성 짙게 커버했고, 이 곡을 거슈윈 탄생 100주년 기념 자선 앨범 《Red Hot+Rhapsody》에 실었다. 녹음을 추진한 주인공은 바달라멘티였다. 그는 2016년에 이렇게 이야기했다. "이 노래는 항상 활기차고 흥겹고 즐거운 느낌으로 다뤄졌어요. 하지만 나한테는 다른 생각이 있었죠. 나는 이 노래를 완전히 다른 방식으로 다룰 수 있었어요. 템포를 확 줄이고 조금 추상적으로 바꾸면서도 노래 자체의 아름다움은 그대로 지키는 거죠." 바달라멘티는 데모를 여러 보컬리스트에게 보냈고, 그중 보위가 그에게 바로 연락해 본인이 하겠다고 나섰다. 그렇게 그가 보노를 제친 것으로 알려졌다. 바달라멘티의 기억에 데이비드는 첫 보컬 테이크에서 '웅장한 목소리'를 사용했다. 그러나 바달라멘티는 보위에게 이렇게 말했다. "'덜한 게 더 나아요.' 그러자 그가 나를 뚫어져라 보더니 '이해했어요'라고 말하고는 목소리를 쭉 낮춰서 노래했어요. 목소리가 부드럽고 따뜻하고 느긋하니 아주 멋졌죠. 그렇게 딱 한 테이크만에 끝났어요. 그 테이크가 고스란히 음반에 실린 거죠. 정말 꿈만 같았어요. 정말로 아름다운 녹음이에요."

FOOT STOMPING (애런 콜린스/앤디 랜드)
• 라이브 앨범: 《Rarest》

1974년 'Soul' 투어 중에 데이비드는 플레어스의 1961년 싱글 〈Foot Stomping〉과 1930년대 뉴올리언스의 재즈 디바 블루 루 바커가 부른 옛 블루스 곡 〈Wish I Could Shimmy Like My Sister Kate〉를 엮은 제대로 된 펑크(funk) 메들리로 《Young Americans》의 내용을 늘렸다. 보위가 부른 〈Sister Kate〉는 그룹 올림픽스의 1960년 싱글에 기반하는데, 비틀스도 초기 라이브 무대에서 이 곡을 올림픽스의 편곡에 따라 공연했다(이 버전은 1962년에 녹음한 《Live! At The Star Club In Hamburg, Germany》에서 들을 수 있다).

1974년 11월 2일, 보위와 그의 밴드는 「The Dick Cavett Show」에서 〈Foot Stomping/Sister Kate〉 메들리를 공연했다. 이즈음 〈Foot Stomping〉의 스튜디오 버전 녹음이 두 차례 시도된 것으로 보이고, 세 번째 시기로 1975년 1월에 일렉트릭 레이디 스튜디오에 들어간 보위는 카를로스 알로마의 〈Foot Stomping〉 리프에 기반한 〈Fame〉을 대신 만들게 된다.

FRIDAY ON MY MIND (조지 영/해리 밴더)
• 앨범: 《Pin》

그룹 이지비츠가 1966년에 발표해 영국 차트 6위까지 오른 (자국인 호주에서는 차트 정상까지 오른) 〈Friday On My Mind〉는 《Pin Ups》의 B면 시작을 알린다. 이 곡에서 밴드의 연주는 물이 오른 반면, 보위는 《Aladdin Sane》의 팔세토와 앤서니 뉴리 스타일을 오가며 아주 불안한 보컬을 선보인다.

FUJIMOTO SAN : 'CRYSTAL JAPAN' 참고

FUN
• 앨범: 《liveandwell.com》

보위가 〈Is It Any Wonder〉('FAME' 참고)를 드럼앤베이스 스타일로 확장 편곡해 'Earthling' 투어에서 처음 선보인 이 희귀한 작품은 나중에 스튜디오에서 다시 철저한 작업을 거쳤다. 새로운 가사를 얻은 이 곡은 리브스 가브렐스의 여러 인터뷰에 따르면 원래 'Funhouse' 라는 제목을 갖고 있었지만 나중에 'Fun'이라는 제목으로 바뀌었다. 베이스가 주도하는 어둡고 펑키(funky)한 비트와 테크노 트랜스 스타일의 가사는 이기 팝의 〈Funtime〉과 〈Fun House〉를 연상시킨다: '도깨비 집에 들어가면, 음악은 숭고하지 (…) 우리가 네게 정말 좋은 시간을 선물해줄게, 우리 모두 도깨비 집에 누워Back into the funhouse, music is sublime (…) We'll show you a really good time, we all lie in the funhouse'. 버진 내부에서 제작한 CD-R에는 대니 세이버가 작업한 총 다섯 곡의 믹스 버전이 담겨 있다. '클라운보이 믹스(Clownboy Mix)' 버전은 1998년 보위넷 구독자들에게 제공된 CD-ROM에 실렸고, 1997년 6월 10일 암스테르담 공연에서 녹음된 라이브 버전이 다운로드용으로 그 뒤를 이었다. 한동안 감상이 불가능했던 '딜린자 믹스(Dillinja Mix)' 버전은 나중에 《liveandwell.com》에서 모습을 드러냈다.

FUNKY MUSIC (IS A PART OF ME) (루더 밴드로스): 'FASCINATION' 참고

FUNTIME (이기 팝/데이비드 보위)

보위가 프로듀서와 공동 작곡자로 참여한 〈Funtime〉은 이기 팝의 《The Idiot》에 수록되어 있다. 로봇 같은 백킹 보컬을 비롯해 지칠 대로 지쳐 기쁘지 않은 듯한 보컬(데이비드의 보컬은 이기의 보컬만큼 두드러진다)은 두 사람이 로스앤젤레스에서 과하게 만끽한 쾌락을 차갑게 반추한다. '재미'를 없애 버리는, 쾌락 추구에 대한 역설적인 분석인 셈이다. 이 곡의 드럼 패턴과 거친 기타는 독일 밴드 노이!(Neu!)에 대한 보위의 높은 관심을 증명한다. 노이!의 1973년 곡 〈Lila Engel〉이 정확한 본보기가 된다. 시간이 흘러 이기가 당시를 회상했다. "보위한테 음악, 나한테 가사가 있었어요. 보위가 나한테 메이 웨스트처럼, 돈 밝히는 년처럼 노래하라고 말했죠." 보위가 전한, 특질상 별난 경고는 노래에 새로운 차원을 부여했다. 이기의 말에 따르면 "영화처럼 다른 여러 장르에 정통한" 노래가 됐다. "그리고 생각보다 괜찮기도 했어요. 그 제안을 따르니까 곡에 담긴 보컬은 위협적인 느낌이 됐죠."

이기의 1977년 투어에서 보위가 키보드 연주로 참여한 라이브 버전은 이기가 발매한 여러 작품에서 확인할 수 있다(2장 참고). 〈Funtime〉은 다른 여러 아티스트에게 오랫동안 사랑을 받았는데, 이 곡을 커버한 아티스트로 블론디, 듀란 듀란, REM, 보이 조지, 카스, 댓 페트롤 이모션, 피터 머피 등이 있다.

FURY : 'LOOK BACK IN ANGER' 참고

FUTURE LEGEND

• 앨범: 《Dogs》

《Diamond Dogs》의 첫 곡은 당시 데이비드의 상상을 공격적으로 드러낸다. 귀신 같은 『바스커빌 가문의 개』의 울음이 〈Bewitched, Bothered And Bewildered〉의 악몽 같은 변조음 연주 속으로 사라지면, 보위가 내레이션으로 종말 후 지옥 같은 헝거 시티의 모습을 자세히 묘사한다. 이곳에서는 '얼마 남지 않은 시체들이 끈적이는 도로 위에 누워 썩어가는the last few corpses lay rotting in the slimy thoroughfare', 오웰의 윈스턴 스미스를 확실히 무섭게 할 만큼 '쥐만 한 벼룩들이 고양이만 한 쥐들을 빨아 먹는다fleas the size of rats sucked on rats the size of cats'-크리스 오리어리의 확인에 따르면 이 부분은 레이 브래드버리의 1962년 소설 『Something Wicked This Way Comes(이쪽으로 불길한 무언가가 다가온다)』를 참고했을 가능성이 있다. 내용 중 "차례로, 쥐는 거미를 먹고, 거미는 덩치가 큰 만큼 고양이를 먹고"가 나온다-. 윌리엄 버로스의 영향은 '개떼들처럼 소규모 부족으로 나뉘어 불모의 마천루 중 가장 높은 곳을 탐내는 1만 인간 기계ten thousand peoploids split into small tribes coveting the highest of the sterile skyscrapers, like packs of dogs'라는 보위의 이미지 속에 그대로 나타난다. 버로스의 작품 『와일드 보이스』 중 "죄다 굶주린 개들처럼 사나운, 길거리에 무리 지어 있는 거친 사내 녀석들"에서 나온 반향이라 할 수 있다. 클라이맥스에서는 보위가 활동 초기에 흠모한 또 다른 우상 스콧 워커를 소환한다. 1973년에 워커가 배커랙-힐리어드의 스탠더드 곡 〈Any Day〉에서 선보인 노래를 보위가 흉내 낸 결과라 할 수 있다. 앞선 앨범들과 비교했을 때 이제 보위는 자신과 자신의 음악을 체계적으로 "떼어 내고 다시 둘러싸는 작업"을 대놓고 인정하고 있다.

'Diamond Dogs' 투어 중 일부 일정에서는 사전에 녹음된 〈Future Legend〉 테이프가 타이틀곡에 앞서 재생되었는데, 놀랍게도 첫 곡으로 쓰인 적은 한 번도 없었다. 기술적인 문제로 버려지기 일쑤였던 이 녹음테이프는 결국 'Soul' 투어에서 죄다 폐기되었다.

GET IT ON (마크 볼란)

'A Reality Tour' 동안, 동명 라이브 앨범에 드러난 대로 데이비드는 가끔 티렉스가 쓴 1971년도 클래식의 몇몇 소절을 〈Cactus〉를 연주할 때 추가해 부르곤 했다.

GET REAL (데이비드 보위/브라이언 이노)

• 싱글 B면: 1995년 11월 [39위] • 보너스 트랙: 《1.Outside》 (2004)

《1.Outside》의 아웃테이크였던 이 곡은 일본 발매 싱글 B면에만 유일하게 수록되었고, 2004년 재발매반에 보너스 트랙으로 모습을 드러냈다. 수록곡 중 가장 관습적인 팝-록 작법이 사용된 〈Get Real〉은 〈Modern Love〉로부터 빌려온 리듬 트랙으로 진행하며 〈Dead Against It〉의 멜로디가 짧게 스쳐가는 곡이다. 보위는 《1.Outside》에 수록된 이 평범한 가사를 기계적으로 풀어놓는다: '터널 안에서 벌어진 일이었지, 난 느꼈어 (…) 삶의 황홀함, 삶의 파괴, 삶의 저주와 재즈를, 정신을 차리자고It happens in the tunnel when I let myself feel (…) The dazzle of life, the rape of life, the seed, the curse, the jazz of life, get real'. 〈Get Real〉은 잘 알려지지 않은 〈Nothing To Be Desired〉보다는 덜 매력적인 트랙이다. 하지만 세션 기간에 녹음된 풍성한 작업물을 확인할 수 있는 매혹적 단초이자 현실의 본질에 집요하게 가닿으려는 보위 작품의 또 다른 사례이다.

GET UP, STAND UP (밥 말리/피터 토시)

밥 말리의 클래식이자 그의 밴드 웨일러스의 1973년 앨범 《Burnin'》에 수록된 싱글. 이 노래는 2003년 2월 28일, 티베트 하우스 자선공연의 마지막 곡으로 연주되었다. 1년 전과 마찬가지로, 보위는 노래를 함께 불렀다.

GIMME DANGER (이기 팝/제임스 윌리엄슨)

이기 앤드 더 스투지스의 앨범 《Raw Power》에 수록할 목적으로 보위는 〈Gimme Danger〉를 믹싱해 1977년 'Iggy Pop' 투어에 선보였다. 보위가 피처링한 라이브는 이기가 공개한 다양한 버전으로 감상할 수 있다(2장 참고).

THE GIRL FROM MINNESOTA

어쩌면 알려지지 않았을 이 곡은 1966년 보위의 퍼블리셔 스파르타에 등록되었다.

GIRL LOVES ME
• 앨범: 《Blackstar》

격한 경쟁을 거쳐봐야 알겠지만 〈Girl Loves Me〉는 아마 《Blackstar》 내부에서도 가장 기괴한 트랙일 것이다. 이 곡의 음악적인 특징은 통통 튀는 장난기 넘치는 베이스, 위태롭게 물결치는 신시사이저, 마크 길리아나의 현란한 드러밍으로 교묘하게 조립한 리듬 패턴이다. 백킹 트랙은 2015년 2월 3일, 매직 숍에서 녹음되었다. "데이비드가 녹음한 데모는 두 개의 루프가 서로 포개지면서 아주 농밀한 그루브를 만들어내죠. 나는 그걸 한꺼번에 연주할 수 없었어요." 길리아나는 『모던 드러머』 매거진에 이렇게 말했다. "그야말로 전쟁터 같은 곡이었죠. 모두 같은 공간에서 작업했거든요. 종종 매우 흥미로운 결과물이 만들어지곤 했어요. 수많은 다른 곡들과 마찬가지로 〈Girl Loves Me〉는 풀 드럼 테이크를 썼죠."

〈Girl Loves Me〉는 이 곡에서 베이스를 연주했으며 크레딧에 기재되지 않고 기타를 친 팀 르페브르가 가장 좋아하는 곡이었다. "매우 자랑스럽게 생각해요." 팀은 『프리미어 기타』에 이렇게 말했다. "내가 사용한 기타는 데이비드의 것이었죠. 스튜디오에 들어간 나는 베이스라인을 두 배로 늘려 연주했어요. 음반에서 가장 좋아하는 곡이거든요."

4월 16일과 5월 17일, 두 번에 걸쳐 리드 보컬을 녹음하며 보위는 이해할 수 없는 말로 가득 찬 예술적이지만 괴이한 가사를 내뱉고, 악을 쓰다가, 다시 매끈한 목소리로 노래한다. "가사는 참 엉뚱하죠." 토니 비스콘티는 이렇게 말했다. "하지만 많은 영국 사람들은, 특히 런던 사람이라면 모든 단어를 알아들을 수 있을 겁니다." 습관처럼 흘러간 시간을 소환하는 순간은 동요를 연상시킨다: '나는 밤나무 아래 앉아 있어I'm sitting in the chestnut tree'. 하지만 곡의 핵심은 젊은 시절 보위 자신이 쓰곤 했던 두 개의 반문화적 은어다. 1965년부터 1968년까지, BBC 라디오 코미디 「Round The Horne」에선 '팔라레(palare)'-혹은 '폴라리(polari)'-가 흘러나왔다. 팔라레는 런던의 동성애자들이 썼던 은밀한 언어로 집시어, 이탈리아어, 축제장에서 쓰이던 은어로부터 유래되었고, 매주 프로그램의 진행자였던 케네스 혼이 줄리언 앤드 샌디 듀엣을 만날 때 사용했다. 줄리언과 샌디를 연기한 배우는 휴 패딕과 케네스 윌리엄스였는데, 그들이 사용했던 팔라레는 BBC의 레이더망에 걸려

들었고 분노에 찬 사람들의 빈정거림을 들었다. 당시 동성애는 여전히 불법이었기 때문이다. 모리세이가 1990년 앨범 《Bona Drag》와 싱글 〈Piccadilly Palare〉에서 쓴 줄리언과 샌디의 유산은 토드 헤인즈 감독의 영화 「벨벳 골드마인」에도 잘 드러나 있다. 이 영화의 모든 장면에 사용된 팔라레에는 자막이 붙어 있다.

보위는 여러 해에 걸쳐 팔라레에 서서히 빠져들었고, 지기 스타더스트 시기에는 인터뷰에서 쓰기도 했다-1973년 그는 러시아 관객 앞에서 "우리 꼴이 어떤지 좀 보라(varda what we look like)"고 말하면서 그들의 얼을 빼놓았다-. 〈Queen Bitch〉라는 곡에서 사용된 'bitch'라는 단어는 팔라레에서 직접 갖다 쓴 것이다. 이게 끝이 아니다. 〈The Bewlay Brothers〉에서 'traders', 〈Looking For A Friend〉에서 'trolling', 〈Candidate〉에서 'butch', 〈Teenage Wildlife〉에서 'drag'. 〈Girl Loves Me〉에서 보위가 사용한 단어들의 유래는 이보다 비주류적이다. 이를테면 'omi(man)', 'nanti(none)', 'dizzy(foolish)' 말이다. 하지만 가사의 대부분은 데이비드의 10대 시절 고안된 지하 세계 은어에서 따온 것이다. 1962년 출간된 앤서니 버지스의 소설 『시계태엽 오렌지』에서 15세 소년 알렉스가 사용하는 언어 '나드사트(Nadsat)'가 나온다. '나드사트'란 그다지 멀지 않은 가상의 미래 세계를 배경으로 버지스가 창안한 젊은이들의 언어다. 압운을 이용한 속어, 변형된 러시아어/슬라브어 어휘를 포함한 다양한 출처로부터 수집되고, 버지스가 살을 붙여 완성한 나드사트는 보위의 마음을 사로잡았다. 스탠리 큐브릭 감독의 영화에 쓰인 나드사트를 듣고 난 후였다. "그 모든 게 다 가짜로 꾸민 것이었죠." 1993년 데이비드는 회상했다. "앤서니 버지스가 사용하는 러시아어는 가짜였어요. 러시아어 단어를 영어에 그대로 대입한 거였죠. 오래전 셰익스피어 시대의 언어를 변형하기도 했고요. … 존재한 적 없는 가공의 사회를 그리려고 한 것 같았어요." 1972년 1월 큐브릭의 영화를 보던 시절, 데이비드는 나드사트 단어 'droog'(러시아어로 '친구'를 뜻하며 영화에서 알렉스가 동료들에게 사용한다)를 찾아내 〈Suffragette City〉의 노랫말에 사용했다.

그로부터 40년 후, 보위는 맹렬하게 버지스로 돌아온다. 그는 〈Girl Loves Me〉에서 다음과 같은 나드사트 단어를 썼다. 'cheena'(러시아어 zhenshcheena, 여성), 'malchek'(러시아어 malchik, 버지스는 malchick

으로 씀. 소년), 'moodge'(러시아어 muzhchina, 남성), 'viddy'(러시아어 vidyet, 보다), 'choodessny'(러시아어 choodesnyi, 아주 멋진), 'rot'(러시아어 rot, 입), 'libbilubbing'(러시아어 lyublyu, 버지스는 lubbilubbing으로 씀. 섹스하다), 'litso'(러시아어 litso, 얼굴), 'devotchka'(러시아어 devochka, 소녀), 'spatchko'(러시아어 spat, 버지스는 spatchka로 씀. 잠자다), 'rozz'(러시아어 rozha, 경찰, 실제 의미는 '찡그린 표정'), 'ded'(러시아어 ded, 노인, 실제 의미는 '할아버지'), 'deng'(러시아어 dengi, 돈), 'vellocet'(버지스가 『시계태엽 오렌지』에서 만든 단어로 기분 전환 약물. 'speed'(각성제)가 연상된다). 보위가 사용한 나드사트와 팔라레에 익숙한 열혈 팬들이라면 '이봐, 분위기 좀 띄워 봐. 약이 없네Party up moodge, nanti vellocet round'나 '경찰서에서 자, 영감을 돈에서 떨어지게 해, 저 여자를 보라고Spatchko at the rozz-shop, split a ded from his deng deng, viddy viddy at the cheena' 같은 가사를 완벽하게 이해할 수 있다.

보위가 이 곡에서 사용한 난해하면서도 틀림없이 유쾌한 은어는 개그 그 이상이다. '빌어먹을 월요일은 어디로 사라졌나?Where the fuck did Monday go?'라고 성나게 외치는 지점처럼(가사는 욕설로 가득 차 있고, 다운로드 사이트에서 '성인용' 등급을 판정받았다) 말이다. 이런 은어를 사용한 효과는 이중적이었다. 코믹하면서도 거리감을 유지하며, 우스꽝스러우면서도 멜랑콜리하니까. 10대 쾌락주의자의 입을 빌리면, '빌어먹을 월요일은 어디로 사라졌나?'라는 가사는 그저 숙취가 가시지 않은 상태에서 유발된 분노에 불과하다. 하지만 운명의 시계가 재깍거리는 걸 알고 있었던 68세 노인 보위에게, 이 가사는 절박함의 표현이었다. 이 곡은 데이비드가 저렇게 계속 웃으며 자신을 최후의 순간까지 밀어붙일 수 있었던 사람이었다는 것을 증명한 척도이다.

GIRLS

• 싱글 B면: 1987년 6월 [33위] • 보너스 트랙: 《Never》
• 다운로드: 2007년 5월

데이비드 보위가 티나 터너를 위해 쓴 〈Girls〉는 그녀의 1986년 앨범 《Break Every Rule》을 위해 녹음되었고, 1988년 《Live In Europe》의 몇몇 포맷에 라이브 버전으로 담겼다. 데이비드 보위 자신의 버전은 《Never

Let Me Down》세션 동안 작업했지만 결국 싱글 B면으로 강등되고 말았다. 이 곡의 풀 버전은 12인치 싱글 〈Time Will Crawl〉에 실렸고, 7인치 싱글에는 축약된 에디트 버전이 들어갔다. 일본 시장을 겨냥한 추가 버전은 두 번째로 공개된 12인치 싱글과 《Never》 일본반에 들어갔다. 이 세 버전 모두 20년이 지난 후 다운로드용으로 재발매되었다.

장단점이 있긴 하지만, 매우 절충적인 노래인 〈Girls〉는 《Never Let Me Down》에 실린 몇몇 트랙들의 발전된 형태였다. 멜로드라마 같은 토치 송으로 시작된 곡은 〈Andy Warhol〉에서 빌린 회한에 젖은 기타 리프를 떠오르게 하고, 무엇보다 엔니오 모리코네의 유명한 TV 시리즈 테마곡 〈Chi Mai〉의 피아노 선율을 연상하게 만든다. 하지만 애석하게도 곡은 《Never Let Me Down》을 지배하는 전형적인 색소폰-기타 트랙으로 퇴행해버리고, 〈Criminal World〉의 베이스라인을 재탕하며 리타 쿨리지가 부른 영화 「007 옥터퍼시」 테마곡 〈All Time High〉를 노골적으로 베낀다. 믿거나 말거나, 가사는 리들리 스콧 감독의 영화 「블레이드 러너」로부터 가져왔다. 보위의 가사는 이렇다. '내 마음은 그때 정지된 것 같았어. 마치 빗속에 사라지는 눈물처럼'. 「블레이드 러너」의 대사는 이렇다. "난 사람들이 상상도 못할 것들을 목격했어. (…) 그때가 되면 모든 기억들이 사라질 거야. 빗속의 눈물처럼". 보위가 1985년 그의 이부형제 테리의 장례 화환에 썼던 메모는 다음과 같았다. "형은 우리가 상상하지도 못할 것들을 목격해왔다. 하지만 그 모든 기억들은 사라지게 될 거야. 비에 지워지는 눈물처럼."

GIVE IT AWAY (유진 레코드/칼 데이비스) : 'EVERYTHING THAT TOUCHES YOU' 참고

GLAD I'VE GOT NOBODY

• 컴필레이션: 《Early》

1991년 《Early On》이 공개되기 전까지 발매되지 않고 버려졌던 이 곡은, 데이비 존스 앤드 더 로워 서드가 1965년 중반 〈Baby Loves That Way〉와 미공개 트랙 〈I'll Follow You〉를 레코딩할 때 같이 녹음된 게 틀림없다. 보위가 1960년대 녹음한 대부분의 희귀 트랙과 달리, 이 두 곡은 완전한 편곡으로 마무리되었다. 음악적으로 평가하자면, 로워 서드가 자신들의 영웅 더 후에

120

게 바치는 찬가임이 확실한 이 곡은 평범하기 그지없다.

GLASS SPIDER

• 앨범:《Never》 • 라이브 앨범:《Glass》 • 라이브 비디오:「Glass」

평단에서 조롱받았던 투어와 한데 묶여 영구적인 오명을 뒤집어 쓴 〈Glass Spider〉는 사실 《Never Let Me Down》의 가장 훌륭한 트랙 중 하나이다. 의도적으로 라이브 오프닝을 위해 쓰인(실제로 1987년에 열린 모든 투어의 오프닝이었다) 이 노래는 앨범이 놓치고 있던 대담한 극적 감각을 갖추고 있었지만, 그저 그랬던 프로듀싱으로 인해 실망스러운 형태가 되고 말았다. 《Diamond Dogs》에서 많은 부분 참고한 독백 부분엔 위대한 잠재력이 있다. 하지만 그에 반해 〈Future Legend〉에서 나타난 고딕 향취를 풍기는 보위의 보컬은 감정이 느껴지지 않고 자신감이 없다. 화려한 기타 리프가 시작되고 가사가 초반부 내러티브에 새로운 이미지를 부여하고 나서야 곡은 비로소 비상한다.

"〈Glass Spider〉는 앨범의 중추였죠." 데이비드는 1987년 이렇게 말했다. "거미는 늘 내 음악의 레퍼런스였어요. 그걸 융 심리학으로 분석할 수 있는지는 잘 모르겠지만요. 하지만 나는 거미가 일종의 어머니 형상이라고 봐요." 또 다른 인터뷰에서는 이런 말을 덧붙였다. "나는 블랙 위도(거미)가 먹잇감을 거미줄에 펼쳐 놓는다는 사실에 매료되었어요. 한 달 전에 방영된 텔레비전 다큐멘터리를 통해 알게 됐죠. … 늘 거미가 어머니와 연관된 것이라고 생각해왔고, 모든 것을 포함하는 '어머니 노래'를 쓰고 싶었어요. 어떻게 인간이 어머니로부터 태어나게 되고 홀로 떠나게 되는지, 어떻게 본능에 근거해 살아가게 되는지에 대해서요. 이 곡을 통해 블랙 위도 이야기를 변형하고 확장해보고 싶었어요. 그러려면 '유리'가 딱이었죠. 그 둘을 연결할 '유리 거미'는 성(castle)과 관련된 이미지, 그리고 중국의 이미지를 연상시켰어요. 성을 닮은 거미줄 층을 상상해봐요. 방에서 다른 방으로 이동할 수 있고, 꼭대기엔 제단이 있어요. 그러니까 일종의 거짓 신화를 만들어낸 셈이죠. 함께 구상했던 서브텍스트 중 하나는 엄마에게 버림받는다는 이야기였어요. 불가피한 과정이었죠."

집단 이주에 대한 추락 이미지-'짐승들이 깨어나기 전에 와라 / 달려라 달려, 우리는 밤새 이동해 강 왼편에 왔어 / 엄마가 널 사랑하지 않으면, 넌 강바닥에 있게 되겠지Come along before the animals awake / Run, run, we've been moving all night, rivers to the left / If your mother don't love you then the riverbed might'-는 희미하게나마 〈African Night Flight〉를 연상시킨다. 하지만 이 곡은 도덕적으로 불확실한 사막에서 버려진 채 홀로 살아가야 하는 '인류의 타락'을 연상하게 한다. 정말 좋은 곡이다.

GLORIA (밴 모리슨)

아일랜드 그룹 템이 1964년 발표한 이 곡은 이기 팝의 1977년 'Idiot' 투어에서 딱 한 번 연주되었고, 훗날 보위의 'Sound+Vision' 투어에서 부활했다. 1990년 6월 20일 클리블랜드의 공연장에서 데이비드는 〈The Jean Genie〉가 연주되는 동안 〈Gloria〉를 자연스럽게 부르기 시작했고, 보노가 보컬에 합류했다. 두 곡의 결합은 이후 열린 공연에서 〈The Jean Genie〉를 연주할 때 종종 볼 수 있는 장면이 되었다.

GO NOW (래리 뱅크스/밀턴 베넷)

• 라이브 앨범:《Ruby Trax》 • 라이브 비디오:「Oy」

'It's My Life' 투어 동안 틴 머신의 레퍼토리에 드물게 추가되곤 했던 곡은 베시 뱅크스의 〈Go Now〉로, 이 노래는 무디 블루스가 1964년 연주해 영국 싱글 차트 1위에 올랐다. 베이시스트 토니 세일스가 리드 보컬을 맡은 일본 라이브 버전은 1992년 발표된 자선 앨범 《Ruby Trax》에 수록되었다.

GOD BLESS THE GIRL

• 보너스 트랙:《The Next Day》,《Next Extra》

《The Next Day》 세션의 두 번째 날인 2011년 9월 12일 트랙 작업을 하고, 11월 2일 보위가 리드 보컬 녹음을 마친 〈God Bless The Girl〉은 원래 정규 앨범에 수록될 계획이었다. "어느 시점에서 《The Next Day》에 실릴 예정이었던 곡은 트랙리스트를 들락거리게 되었어요." 토니 비스콘티는 이렇게 설명했다. "그렇게 이 곡은 잠시 빠졌다 돌아왔죠. 하지만 결과적으로는 일본 발매반 보너스 트랙이 되었어요." 몇 달 후, 곡은 《The Next Day Extra》를 통해 더 많은 팬에게 들려졌다.

〈God Bless The Girl〉은 우리에게 확실하지 않은 곤경에 처한 히로인 재키의 존재를 알려준다. 유일하게 드러난 단서는 'Gospel'이라는 가제 아래 녹음되었다는 것뿐이다. 토니 비스콘티에 의하면 "그 제목은 작업이

완료되어 레코딩이 거의 끝나갈 때도 오랫동안 유지"되었다고 한다. 두 개의 제목은 자명하게도 특정 방향에서 한 지점을 가리킨다. 바로 '자신의 일을 사랑하며loves her work', '신으로부터 소명을 받았다고 말하고 다니는says God has given her a job' 재키다. 그녀는 전도사인가? 아니면 선교사인가? 그것도 아니라면 주일 학교 교사인가? 그녀는 정말로 일할 때 행복한가? 그게 아니라면 보위 가사에 대한 흔한 의혹처럼, 그녀의 삶의 이면에 뭔가 어두운 게 있는 것일까? 그런 게 있다면 아마 이런 지점이리라: '재키는 별을 향해 나아갔지만 구름에 도달하고 말았지Jacqui's aiming for the stars but landed on the clouds', '구석에 앉았던 그녀는 너무 무서운 나머지 달아나지도 못했지, 족쇄 풀린 노예처럼sitting in her corner, too afraid to run away, like a slave without chains'. 코러스 부분에서 보위는 불길함이 감도는 일련의 변화를 보여준다. 봄으로부터 겨울, 경이로움으로부터 위험, 빛으로부터 어둠. 이런 변화는 히로인 재키가 원래 머물던 이상 세계로부터 몰락에 가까운 추락을 하게 되었음을 암시한다. 아마 그녀는 신념을 잃었지만, 여전히 믿지도 않는 관념에 사로잡혀 있으리라. 그게 아니라면 신이 재키에게 부여한 임무는 "그녀는 커다란 차를 운전할 거야"라는 표현처럼, 그녀에게 현실의 냉혹함을 안겨준 결혼인지도 모른다. 어쩌면 그녀는 〈The Next Day〉 뮤직비디오에 나타난 여성(창녀)들과 같은 방식으로 신의 소명을 수행하는지도 모른다. 정답이 어떤 것이든 '다른 길이 없다there is no other'는 읊조림은 그녀에게 선택지가 없음을 암시한다.

음악적으로 〈God Bless The Girl〉은 화려하고 복잡한 작품이다. 토니 비스콘티는 이렇게 말했다. "활력 넘치는 트랙이죠." 비스콘티의 아들 모건은 보 디들리 스타일의 리프를 어쿠스틱으로 연주하고, 게리 레너드의 나른한 일렉트릭 기타 릭은 《Heathen》에 수록된 앰비언트 작품들을 연상시킨다. 그 순간부터 이 곡은 4분 동안 베이스, 키보드, 폭발하는 퍼커션을 쌓아 올리며 모멘텀을 구축해 올린다(재커리 알포드는 보 디들리 느낌을 의도적으로 회피하며 드럼을 연주했다. "나는 〈Panic In Detroit〉 같은 사운드를 원하지 않았기 때문에 그런 느낌을 피하려고 했어요." 헨리 헤이의 열정적이면서도 아름다운 피아노 연주도 있다. "이 곡에서 내겐 완전한 재량권이 있었죠." 헤이는 내게 이렇게 말했다. "벌스/코러스를 다양하게 가져갔어요. 끝 부분에선 다양한 변주를 시도했고요. 매번 녹음마다 그렇게 했죠. 그렇게 하면 데이비드와 토니가 여러 가지 연주를 듣고 그중에서 가장 마음에 드는 부분을 고를 수 있었으니까요. 그걸 다듬은 다음, 완성된 결과물을 낼 수 있었어요." 기념비적인 백킹 연주를 배경으로, 보위는 놀라울 만큼 강력하고 아름다운 뉘앙스로 노래하는데, 이 곡은 멀티트랙으로 녹음한 보컬로 마무리된다. 이 지점에서 보위는 가스펠풍의 보컬을 게일 앤 도시, 재니스 펜다비스와 곡예라도 하듯 유쾌하게 주고받는다. 보 디들리 스타일의 리프는 《Space Oddity》 시절에 보위가 즐겨 사용했던 리듬 백킹을, 특히 〈God Knows I'm Good〉을 연상시킨다. 이것은 부서질 것 같은 신념 속에서 위안을 찾는 불행한 여성의 이야기다. 〈Look Back In Anger〉의 브리지를 떠오르게 하는 첫 번째 코러스 멜로디 라인으로부터 종교적 상상을 해보기는 어렵지 않은 일이다. 《Lodger》의 환영이 《The Next Day》 위로 움츠러든 날개를 편다. 그야말로 경이적인 트랙이고 앨범에 포함되었어야만 했다.

GOD KNOWS I'M GOOD

• 앨범: 《Oddity》 • 라이브 앨범: 《Beeb》

《Space Oddity》에 수록된 그리 중요하지 않은 트랙이었던 이 괴이한 밥 딜런풍의 항쟁 가요는 관습적인 히피 시대 자본주의에 물든 군상들과 '국가적 관심사'를 비판하는 곡이다. 보위는 이 노래가 상품화되는 사회에 대한 공격이라고 설명했다. "우리 삶에서 소통은 저 멀리 사라졌어요. 이제 삶은 평범한 인간의 삶에서 벗어나 기계와 총체적으로 연관되게 되었죠." 그는 1969년 이렇게 말했다. "요즘 자신이 겪고 있는 문제를 털어놓을 수 있는 상대란 존재하지 않아요. 그래서 이 곡은 스튜 한 캔을 훔친 여성에 대한 곡이 되었죠. 그녀는 절박하게 스튜가 필요했지만 살 돈이 없었죠. 결국 슈퍼마켓에서 스튜를 훔치다 붙잡히고 말았고요. 감정 없는 기계들은 그냥 그 장면을 바라보고 있어요. '카운터에서 찰깍 소리를 내면서shrieking on the counter', 그리고 '내 어깨에 침을 뱉으며spitting by my shoulder'. 하지만 이게 《Space Oddity》에 등장한 유일한 기계 언급은 아니다. '기계'라는 단어는 〈Cygnet Committee〉에 다시 모습을 비추고, 틀림없이 〈In Memory Of A Free Festival〉에도 나온다. 이후에도 보위의 '불길한 기계 언급'은 트레이드마크처럼 지속되는데, 이를테면 '구원

자 기계savior machine', '경기관총light machine', '손 때 묻은 기계well-thumbed machine', '슬롯 머신slot machine'이라는 언급에서 그러하다. 그리고 그룹명 틴 머신까지 이어진다.

1969년 9월 11일, 보위는 이 곡을 처음 녹음하려고 했다. 《Space Oddity》 세션이 잠시 파이 스튜디오로 옮겨갔을 때였다. 하지만 이 시도는 불발되었고, 〈God Knows I'm Good〉은 9월 16일 트라이던트에서 성공리에 녹음되었다. 기타리스트 키스 크리스마스는 이 곡을 들었을 때 보위가 홍수라도 난 듯 엉엉 울었다고 회상하고 있다(안젤라 보위가 〈Cygnet Committee〉에 관련해 이와 아주 유사한 기억을 갖고 있다는 점 또한 주목해야 한다). 1969년 보위는 "내가 만든 초창기 곡들처럼 퇴행적이다"라고 설명하긴 했지만, 결국 그는 이 곡을 1970년 2월 5일 레코딩된 BBC 세션에 포함시켰다. 이 버전은 현재 《Bowie At The Beeb》에 실려 있다.

GOD ONLY KNOWS (브라이언 윌슨/토니 애셔)
• 앨범: 《Tonight》

비치 보이스의 클래식이자 1966년 차트 2위까지 올라 갔던 이 히트 싱글은 원래 1973년 음반 《Pin Ups》 수록 곡으로 여겨져 왔다. 같은 해 후반부에 결국 불발된 '애스트러네츠' 프로젝트로 넘어가기 전이었다. "아무것도 나오지 않았어요. 하지만 여전히 그 테이프를 갖고 있지요." 1984년 보위는 사정을 털어놓았다. "당시엔 그게 좋은 아이디어인 것 같았어요. 하지만 파트너를 구할 수 없었죠. 그래서 혼자 해야겠다고 생각했어요." 슬프게 들리겠지만, 아일랜드 가수 발 두니칸 스타일로 녹음된 《Tonight》 버전은 자극적인 앨범 《Let's Dance》의 발매 이후, 그를 기다리고 있던 모든 역경을 딛고 만든 3분짜리 마스터클래스였다. 과장된 현악 편곡과 끔찍한 색소폰 연주가 결합된 총체적 난국에 빠진 보위는 불행히도 어쩌면 지금껏 녹음했던 최악의 트랙에서 자기 마음대로 노래를 부른다. 하지만 2001년, 원곡 작사가 토니 애셔는 보위가 레코딩한 〈God Only Knows〉가 자신이 가장 좋아하는 《Pet Sounds》의 커버라고 언급하기도 했다.

마침내 1995년 《People From Bad Homes》라는 제목으로 공개된 애스트러네츠 버전은 앨범 버전과 유사하게 지루한 템포로 이어지지만 토니 비스콘티의 탁월하고 소울 느낌이 나는 편곡만큼은 빛난다. 그는 데이비드의 버전에서 만돌린과 인상적인 색소폰 솔로를 강조했다.

GOING DOWN

이 곡은 〈Everything Is You〉와 〈A Summer Kind Of Love〉와 함께 1967년 5월 데모로 만들어졌으며 비록 발매로 이어지진 못했지만 맨프레드 맨의 프로듀서 존 버지스에게 보내졌다. 그러다 시간이 한참 흐른 1996년 테이프 〈Ernie Johnson〉에서 모습을 드러냈다. 〈Going Down〉은 이 시기 보위의 가장 별 볼 일 없는 트랙 중 하나이다. 보위가 '내려가자, 내려가기로 결심했어Going down, I've made up my mind that I'm going down'라고 부르는 대목에서 트웽 스타일의 묵직한 베이스 그루브와 조화롭게 삽입된 백킹 보컬은 데뷔 시기 이전의 레코딩을 떠오르게 한다. '데이지꽃을 모두 엮어 네게 줄게I've linked all the daisies together for you'라는 가사는 얼마 후 작곡된 〈Let Me Sleep Beside You〉의 가사에서 부정된 순수의 이미지를 날카롭게 세공하고 있다.

GOLDEN YEARS
• 싱글 A면: 1975년 11월 [8위] • 앨범: 《Station》, 《Station》(2010)
• 싱글 B면: 1981년 11월 [24위] • 싱글 A면: 2011년 6월
• 컴필레이션: 《74/79》, 《Best Of Bowie》 • 라이브 비디오: 「Moonlight」

1974년 초 〈Rebel Rebel〉이 글램 록에 은밀한 작별 인사를 건네고 《Diamond Dogs》를 살짝 맛보여준 것처럼, 〈Golden Years〉는 앨범 발매에 두 달 앞서서 완벽한 펑키(funky)함을 선사했다. 이 곡은 《Station To Station》의 견고한 음악 정경을 그려내기보다는 외려 《Young Americans》에 더 어울린다. 전작과 매우 흡사하게도 아메리칸 소울-팝에 그 뿌리를 두고 있음을 쉽게 알아차릴 수 있으니까. 카를로스 알로마의 리프는 1968년 클리프 노블스 앤드 컴퍼니가 미국 차트에서 원 히트 원더를 기록한 〈The Horse〉에 빚지고 있다. 반면 노래 제목을 그대로 부르는 멀티트랙 보컬 후렴구-'Golden Years'-는 다이아몬즈의 1958년 싱글 〈Happy Years〉를 연상시킨다. 공동 프로듀서 해리 매슬린은 이 곡을 이렇게 회상했다. "싱글 커트되어 작업이 완료되기까지 정말 순식간이었어요. 우리는 이 곡이 10일 만에 완성되는 게 절대적으로 옳다는 걸 알고 있었죠. 하

지만 다른 곡 작업이 끝나지를 않았어요." 세션 작업 초반부, 앨범 타이틀은 'Golden Years'로 정해진 것처럼 보였다.

《Station To Station》 크레딧에는 데이비드의 오랜 친구 제프리 맥코맥이 '워렌 피스'로 자기 이름을 올렸는데, 그는 이 곡의 복잡한 보컬 편곡에 도움을 주었다. "그는 더 느슨하고, 격식 없는 편곡을 원했다." 맥코맥은 자신의 회고록에 이렇게 적었다. "나는 데이비드가 그런 취향을 바탕으로 이미 작업해둔 버전을 좋아했다. 특히 '컴-베-베-베-베이비'라고 내뱉는 부분 말이다. 나는 〈Golden Years〉의 프레이즈를 두 번 정도 반복하자는 아이디어를 확장했다. 그 부분을 더 길고 급강하하는 '골드' 프레이즈로 대체했고, 끝부분에는 '와, 와, 와'라 주절대는 보컬을 추가했다." 데이비드는 내 아이디어를 좋아했고, '그늘진 곳으로 달려가run for the shadows'라는 프레이즈도 마음대로 손볼 수 있도록 해주었다. 백킹 보컬을 녹음할 때, 어느 순간 데이비드가 목소리가 나오지 않았고 내게 작업을 끝내도록 했다. 그건 코러스가 나오기 전 내가 불가능한 고음을 직접 불러야 한다는 걸 의미했다. 데이비드에겐 그저 어려운 일 정도였겠지만, 내겐 죽으라는 말이었다."

데이비드는 훗날 이 트랙이 엘비스 프레슬리를 위해 쓰였지만 거절당한 트랙이었다고 말하곤 했다. 한편 안젤라 보위는 데이비드가 자신을 위해 이 곡을 썼고 전화로 불러주기까지 했다고 주장한다. "오래전, 그런 식으로 그는 내게 〈The Prettiest Star〉를 불러줬어요. 결과는 비슷했어요. 진짜라고 믿었거든요." '천사angel'라는 후렴구는 틀림없이 그녀 자신이 곡의 수신인일 수 있음을 암시하고 있다. 하지만 '의기양양하게 걷고, 멋지게 행동해walk tall, act fine'의 가사에 나타난 낙관주의와 '천 년 동안 당신 곁에 머물게stick with you baby for a thousand years'에 드러난 맹세는 그의 결혼이 이미 파국을 맞았다는 사실과는 배치된다.

1975년 11월 4일, 보위는 ABC 방송국의 「Soul Train」에 출연해 〈Golden Years〉를 립싱크했다. 이 영상은 그간 비공식 영상으로 간주되었지만 전 세계 시장에 홍보 영상으로 사용되었다. 〈Golden Years〉는 미국 내 보위의 상업적 입지를 확고히 했고, 차트 10위에 올랐다. 영국에서는 차트 정상을 기록한 〈Space Oddity〉 바로 다음에 발매되었고 8위를 차지했다. 3분 30초에 달하는 싱글 에디트 버전은 앨범 버전과 동일하지만, 더 빨리 페이드아웃된다는 차이를 보인다. 이 버전은 여러 컴필레이션에서 확인할 수 있다.

몇몇 출처에 따르면 〈Golden Years〉는 'Station To Station' 투어에서 드물게 연주되었다고 한다. 하지만 이 주장을 뒷받침할 만한 설득력 높은 증거는 없으며, 그로부터 7년 후 'Serious Moonlight' 투어에서 처음으로 연주되었고 고정 레퍼토리가 되었다는 주장이 일반적으로 받아들여지고 있다. 그러다 초기 'Sound+Vision' 투어의 몇몇 공연에서 다시 등장했고, 2000년 공연에서 되살아났다. 〈Golden Years〉는 펄 잼, 루즈 엔즈, 니나 하겐 등에 의해 널리 커버되었고, 심지어 마릴린 맨슨은 영화 「캠퍼스 데드맨」의 사운드트랙에 이 곡을 수록했다. 스티븐 워커의 2007년 다큐멘터리 영화 「로큰롤 인생」에 출연한 평균 연령 81세의 영 앳 하트 합창단이 부르기도 했다. 데이비드 보위의 오리지널 인스트루멘털 버전은 스티븐 킹이 제작한 미국 텔레비전 영화 「골든 이어스」의 엔딩 크레딧에 쓰였다. 한편 오리지널 트랙은 브라이언 헬겔랜드의 2001년 영화 「기사 윌리엄」 수록을 위해 토니 비스콘티에 의해 독창적으로 리믹스되었다. 영화 속에서 시대착오적 음악과 품격 있는 파랑돌(프로방스 지방의 무곡)의 재미난 결합은 광란의 디스코 파티로 확장된다. 바로 그 장면에서 〈Golden Years〉는 중세풍의 사운드트랙을 대체해버린다. 2014년, 제임스 머피는 영화 「위아영」의 사운드트랙에 보위의 오리지널 버전을 녹음했다.

2010년 3월, 작가이자 각본가인 프랭크 코트렐 보이스는 BBC 라디오 4의 프로그램 「Desert Island Discs」에 출연해 〈Golden Years〉를 선곡했다. 같은 해, 로스앤젤레스의 라디오 방송 KCRW의 디제이들이 그다지 중요하지 않은 리믹스 버전들을 만들어냈다. 이 리믹스들은 CD와 12인치 싱글로 발매되기 전 온라인 스트리밍 서비스로 먼저 공개되었고, 2011년 6월엔 다운로드용으로도 출시되었고, 같은 달에 아이폰/아이클랙스용 어플로도 풀렸다. 이로써 스마트폰 유저들은 그보다 2년 앞서 출시된 〈Space Oddity〉 어플과 동일한 방식으로 여덟 개의 다른 스템 파일을 통해 이 곡을 리믹스할 수 있게 되었다.

GOOD MORNING GIRL
• 싱글 B면: 1966년 4월 • 컴필레이션: 《Early》

데이비드 보위가 스캣 코러스를 넣어 완성한 귀를 잡아

당기는 재즈풍 트랙. 1966년 3월 7일 버즈와 함께 녹음한 이 트랙은, 같은 해 라이브 레퍼토리가 되었다. 제목은 야드버즈가 1964년 발표한 싱글 〈Good Morning Little Schoolgirl〉을 차용한 것으로 보인다. 한편 크리스 오리어리는 보위가 이 곡에서 1965년에 발매된 영국 밴드 데이브 클라크 파이브의 〈I Need Love〉와 스펜서 데이비스 그룹의 〈Strong Love〉에서 음악적 아이디어를 훔쳤다는 사실을 밝혀냈다. 그래도 B면으로 밀려난 〈Do Anything You Say〉보다는 나은 싱글일 것이다.

GOODBYE MR. ED (데이비드 보위/헌트 세일스/토니 세일스)
• 앨범: 《TM2》 • 라이브 앨범: 《Oy》 • 라이브 비디오: 「Oy」
진심으로 주목받지 못한 앨범 《Tin Machine II》의 끝자락에 끼워 넣어진 〈Goodbye Mr. Ed〉는 아마도 보위의 곡 중 가장 과소평가된 곡이자, 틀림없이 〈I Can't Read〉와 함께 틴 머신이 남긴 가장 가치 있는 유산이다. 〈Red Sails〉의 시작 마디처럼 이 곡은 어쿠스틱 인트로로 출발해 멋들어지게 짜인 메트로놈 편곡으로 이어지고, 그 위로 보위는 아메리칸 드림을 파괴한 잔혹 행위 목록을 나직하게 읊조린다. 이 곡의 멜로디는 애커 빌크의 1961년 히트곡 〈Stranger On The Shore〉의 반복 부분에서 슬쩍해온 것이다. 하지만 가사는 고전적 신화, 동요, 부르주아의 저속함이 혼재되어 있음을 강하게 암시한다. 이 아이러니는 전형적인 도덕주의를 보여주는 미국 시트콤 「Mr. Ed」에 등장하는 '말하는 말(馬)'에 대한 터무니없는 레퍼런스로 인해 강화된다. 이카루스, 화가 피터르 브뤼헐, 섹스 피스톨스가 등장하는 가운데, 무엇보다 다음과 같은 가사를 주목해야 한다: '스물네 명의 흑인 아이들, 몇몇은 눈이 멀었지four and twenty black kids, some of them are blind'. '앤디의 두개골은 퀸스 근처 쇼핑몰에 안치되어 있어Andy's skull enshrined in a shopping mall near Queens'. 데이비드는 〈Repetition〉에서 즉흥적으로 선보였던 드론 사운드를 다시 적용했는데, 그 누적 효과는 잔뜩 과장된 1987년 곡 〈Day-In Day-Out〉이 갖춰야 했던 모든 것이었다. 음을 파괴하려는 듯한 틴 머신의 기존 성향과는 다른 〈Goodbye Mr. Ed〉는 무시되어 온 보석이다. 이 곡은 'It's My Life' 투어 내내 연주되었다.

GOODNIGHT LADIES (루 리드)
보위가 공동으로 프로듀스한 이 느릿한 뉴올리언스풍

재즈 스타일 트랙은 믿기 힘들게도 루 리드의 《Transformer》를 기분 좋게 끝맺는 트랙이다.

THE GOSPEL ACCORDING TO TONY DAY
• 싱글 B면: 1967년 4월 • 싱글 B면: 1973년 9월 [6위]
• 컴필레이션: 《Deram》, 《Bowie》(2010)
《David Bowie》 세션 기간이었던 1967년 1월 26일에 시작된 이 B면 수록곡은 이 시기 만들어진 가장 기이한 트랙 중 하나이다. 이 곡은 저음부로 연주되는 오보에와 바순 연주를 배경으로 다양한 인물들(아마 가공의 인물)을 냉소적으로 묘사해낸다. 두 악기는 〈The Laughing Gnome〉에도 두드러지는데, 두 곡의 백킹 트랙은 같은 날 녹음되었다. 세션을 위해 고용된 뮤지션들 중에는 데이브 앤서니스 무즈의 오르간 연주자 밥 마이클스, 기타리스트 피트 햄프셔가 있었다. 감정이 들어가지 않은 백킹 보컬은 데이비드 자신과 덱 피언리의 몫이었다. 격앙된 데이비드는 다음 가사를 부를 때 효과적으로 토니 행콕의 목소리를 모방하고 있다: '대체 누가 친구 따위가 필요해? 그런 건 다 시간 낭비라고! 내 삶을 봐, 그럼 알게 될 테니Who needs friends? Waste of flipping time! Take a look at my life and you'll see'. 이 곡과 가장 가까운 노래는 아마 〈Please Mr. Gravedigger〉일 텐데, 둘 모두 색다른 청취 경험을 선사한다.

보컬 녹음 파트의 아웃테이크 중 하나에, 데이비드가 '딕 로에 대한 가스펠'을 비난하는 가사를 애드리브로 불렀다는 이야기가 있다. 데카의 A&R 매니저였던 그는 1962년 비틀스를 거절한 것으로 잘 알려진 인물이자 싱글 부서의 고집쟁이 책임자였고, 머지않아 '데카' 시기 데이비드의 골칫거리가 될 예정이었다. 최종 완성된 곡 안에 언급된 인물은 여러 명이었지만, 그중 팻 휴잇이 당시 호주에서 학창 시절을 보내던 10대 패트리샤 휴잇과 동일 인물일 확률은 애석하지만 높아 보이지 않는다. 그럼에도 불구하고, 2010년 채널 4가 '정치 자금 스캔들' 보도에 착수하고 난 이후엔 이 가사를 '팻 휴잇에 대한 가스펠 / 사람들이 말하길, 네가 그녀에게 3천 파운드를 안기면, 그녀는 그대로 해줄 거래The gospel according to Pat Hewitt / If you give her three grand she'll allegedly do it'로 바꾸고 싶은 엄청난 유혹이 인다.

이 곡의 원래 제목은 'The Gospel According To

Tony Day Blues'였다. 2007년 이베이가 주최한 초창기 아세테이트 판을 보면 그냥 'Gospel'로 적혀 있다. 하지만 이것이 작업 당시 가제인지 그냥 제목을 줄인 것인지는 명확하지 않다.

에드윈 콜린스의 탁월한 커버는 2003년 『언컷』의 컴필레이션 앨범 《Starman》에 들어 있다. 2010년 재발매된 《David Bowie: Deluxe Edition》에는 보위의 오리지널 모노 커트와 함께 2009년 애비 로드 스튜디오의 피터 뮤와 트리스 페나가 믹스해 새롭게 완성한 스테레오 버전이 함께 실렸다. 《Deluxe Edition》에 마지막으로 포함된 건 스튜디오 녹음 중 데이비드가 쳤던 짤막한 장난이다. 그는 웃으며 '너 완전 반할 거야!Your mind blow it!'라는 가사를 반복한다.

GOT MY MOJO WORKING (맥킨리 모건필드)
머디 워터스의 1957년 클래식으로 킹 비스가 라이브에서 연주했다.

THE GOUSTER
한때 'The Gouster'라고 불리던 곡이 1974년 8월 《Young Americans》 세션에서 녹음되었다는 루머가 돌았다. 하지만 〈Lazer〉의 아웃테이크가 '가우스터를 응원하며Let's hear it for the gouster'로 시작하는 걸 보면, 두 곡은 원래 같은 곡인 듯하다. 'The Gouster'는 《Young Americans》가 녹음되던 당시 가제 중 하나였다.

GRAFFITI
어떤 자료에 따르면 1969년 홍보 영상 「Love You Till Tuesday」에 'Graffiti'라는 곡이 수록될 예정이었다고 한다. 스튜디오에 남긴 메모엔 다음과 같이 적혀 있다. "특수 효과들이 콜라주된 사운드. 평범한 레코딩 세션은 아니다." 결국 이 곡은 영화에 들어가지 못한 내레이션 파트에 깔릴 음악으로 구상되었거나 데이비드의 기괴한 마임(「The Mask」가 가장 좋은 예시일 것이다. 영상은 유튜브로도 볼 수 있다)을 위한 음악으로 계획되었으리라 추측된다.

GROWIN' UP (브루스 스프링스틴)
• 보너스 트랙: 《Pin》, 《Dogs》(2004)
1990년 《Pin Ups》에 보너스 트랙으로 먼저 모습을 드러냈던 이 커버곡은 원래 브루스 스프링스틴의 1973년

데뷔작 《Greetings From Asbury Park, N.J.》에 담겼던 곡이다. 애초 이 곡은 1973년 11월 《Diamond Dogs》 앨범을 위한 초기 세션 진행 도중 올림픽 스튜디오에서 녹음되었지만, 보다 적절하게 앨범의 발매 30주년 기념 리이슈반에 추가되었다. 《Diamond Dogs》에서 론우드가 크레딧에 기록되지 않은 채 몰래 기타를 쳤다는 루머의 진원지는 대부분 이 곡이다. 실제로 그는 이 곡에서 리드 기타를 연주했다. 1973년에 나온 이 커버곡이 강조하는 바는 그가 '스윙잉 런던'으로부터 벗어나 미국 록으로 방향타를 돌렸음을 의미하는 것이었다. 그는 이 곡에서 보컬, 피아노, 심지어 퍼커션까지 활용하며 앞으로 드러나게 될 '달라진 취향'을 보여주었다. 실제로 보위는 《Young Americans》에서 팔세토 보컬을 터뜨리며 《Diamond Dogs》에서 만개한 재능을 미련 없이 던져 버린다.

GROWING UP AND I'M FINE
믹 론슨의 1974년 데뷔 앨범 《Slaughter On 10th Avenue》(타이틀 트랙 〈Slaughter On 10th Avenue〉는 몇몇 지역에서는 싱글 B면으로 발매되었다)를 위해 데이비드가 작곡한 이 곡은 2006년 컴필레이션 《Oh! You Pretty Things》에 수록되었다. 이 보석 같은 작품은 심할 정도로 간과되어 왔다. 가사는 《Ziggy》, 《Aladdin》의 송북에서 직접 딴 것이다: '늘 경찰차 전조등에 붙들려Always got caught by the squad car lights', '누군가 내 머릿속을 방해하고 있어somebody's messed with my brain'. 피아노가 리드하는 벌스와 잔뜩 꾸민 코러스, 박수 소리와 팔세토 백킹 보컬로 꽉 찬 〈Growing Up And I'm Fine〉은 1972년 보위가 만든 한 작품의 아웃테이크처럼 들린다. 이런 느낌은 데이비드 보위의 버릇을 노골적으로 흉내 내는 론슨의 보컬로 한층 강조된다. 우리는 아바의 베니와 비요른이 이 탁월한 트랙의 팬일 것이라는 추측에 귀를 기울일 만하다. 2분 33초께 시작되는 론슨의 하강하는 기타 릭이 1981년 스웨덴에서 엄청나게 히트한 아바의 곡 〈One Of Us〉의 코러스에 강조된 신시사이저 라인과 동일하기 때문이다.

GUNMAN (데이비드 보위/애드리언 벨루)
이 컬래버레이션은 애드리언 벨루의 1990년 앨범 《Young Lions》에서 데이비드 보위를 리드 보컬로 내세워 베를린 시기 연주했던 앰비언트 느낌 나는 유로 평

크(funk)로 설득력 있게 회귀하는 트랙이다. 보위는 감정이 실리지 않은 채 가사를 읊조리는데, 거친 퍼포먼스는 〈Joe The Lion〉을 연상시킨다. 서로 유사한 배경을 다루지만, 데이비드는 1년 전 공개했던 〈Crack City〉보다 더 많은 것을 담으려 한다: '총잡이여, 무장한 장사치여, 이 거리의 아이들이 당신이 파는 매력적인 물건을 사지 (…) 당신은 코카인, 크랙, 필로폰보다 독해, 어쩌면 죽음보다 독한 사람Gunman, a trader in arms, the kids on the street are buying your charms (…) You're more solid than a rock, a rock of cocaine or crack or ice or death'. 2007년, 애드리언 벨루는 인스트루멘털 버전이 포함된 다운로드용 앨범 《Dust》를 발표했는데, 이 앨범은 농담으로 포문을 연다. 스튜디오의 보위는 사색에 잠긴 듯 말한다. "난 어디로 가야 할지 확신할 수 없어. 이곳에서 내가 미국인이거나 영국인이라면 말이지." 그는 혼잣말을 한다. 우스꽝스러운 잉글랜드 상류층 특유의 악센트로 도입부 가사를 부르기 전이다. 훗날 텔레비전전용 애니메이션 「스폰지밥의 아틀란티스」에서 '아틀란티스 지배자' 역할을 하며 선보였던 바로 그 악센트다.

HALLO SPACEBOY (데이비드 보위/브라이언 이노)
· 앨범: 《1.Outside》· 싱글 A면: 1996년 2월 [12위] · 라이브 앨범: 《Phoenix: The Album》, 《liveandwell.com》, 《Beeb》, 《A Reality Tour》· 보너스 트랙: 《1.Outside》(2004) · 비디오: 「Best Of Bowie」· 라이브 비디오: 「A Reality Tour」

〈Hallo Spaceboy〉의 원래 형태는 아마 틴 머신의 작품을 제외하고 보위의 곡 중 가장 노이즈가 많이 사용된 트랙일 것이다. 공상과학 속 세상의 분위기를 강하게 풍기며, 최면을 거는 것 같은 드럼이 빠른 속도로 내달리고, 스피커가 울릴 정도의 4음 기타 리프가 이어진다. 리브스 가브렐스의 인스트루멘털 〈Moondust〉로부터 발전된 형태의 〈Hallo Spaceboy〉는 픽시스, 《Pornography》 시절의 큐어는 물론, 1990년대 보위의 지지자들이었던 나인 인치 네일스, 스매싱 펌킨스(이들은 1993년 실제로 〈Spaceboy〉라는 트랙을 공개하기도 했다)가 가진 어두운 요소들을 한데 모은 트랙이다. 〈Baby Universal〉에서 가사를 따오고, 〈Rebel Rebel〉이 제기한 남성/여성의 정체성이라는 오랜 난제가 다시 제시되며, 브릿팝 밴드 블러의 1994년 히트곡 제목 〈Girls & Boys〉가 왜곡된 채 언급되는 이 트랙으로 보

위는 《1.Outside》에 담긴 밀레니얼의 분노를 고뇌에 찬 울부짖음으로 터뜨린다: '이 혼돈이 나를 집어삼키고 있어!This chaos is killing me!'.

2003년 4월 보위 진영에서 떠나고 몇 년 후, 리브스 가브렐스는 웹사이트 독자들에게 자신은 보위가 〈Moondust〉를 도용한 데 대해 복잡한 감정이 든다고 말했다. 가브렐스에 의하면, 이 곡은 1994년 자신이 스위스 몽트뢰를 두 번째로 찾았을 때 탄생했다고 한다. 당시 그는 《Leon》의 메인 즉흥 세션을 마치고 보위와 함께 추가로 몇몇 녹음 작업을 하기 위해 몽트뢰로 건너갔다. "어느 날 오후, 스위스에서 보낸 한 달이 끝나갈 무렵이었죠. 나는 데이비드와 함께 앰비언트 곡을 쓰며 'moon dust'를 포함한 몇몇 단어를 읊조렸어요." 가브렐스는 회상했다. "그 단어들은 (그게 뭐였는지 생각이 잘 안 나긴 하는데) 어느 시인(아마 존 지오노일 거예요)이 쓴 시에 나온 것이었죠. 하지만 데이비드는 〈Moondust〉 트랙 녹음을 어느 정도 마친 뒤 내가 조정실로 다시 들어갔을 때 이미 그 시를 찾아 읽고 있었어요. 그때 내 아이디어를 추가하기로 했던 것 같아요."

가브렐스의 기억이 전적으로 정확한 것 같지는 않다. 보위의 가사 '내가 쓰러지면, 달 먼지가 나를 덮겠지If I fall, moondust will cover me'-완성된 〈Hallo Spaceboy〉에서는 이 구절을 들을 수 없다. 하지만 펫숍 보이스 리믹스 버전의 도입부에서는 새로 매만진 형태로 등장했다-는 존 지오노에게 따온 것이 아니라 시인이자 멀티미디어 아티스트인 보위의 오랜 뮤즈 브라이언 지신으로부터 비롯된 것이기 때문이다. 지신은 '잘라내기(cut-up)'와 '순열 기법(permutation)'을 윌리엄 버로스와 함께 발전시킨 바로 그 인물이었다. 사실 두 사람은 1986년 파리에서 임종을 맞은 지신의 유언으로 세간에 잘 알려졌다. "내가 《1.Outside》 음반을 작업하기 위해 세 번째로 몽트뢰를 찾았을 때였죠." 가브렐스는 말을 이었다. "난 데이비드에게 그 트랙에 대해 물었어요. 그랬더니 데이비드는 특별한 작업을 할 필요성을 못 느낀다고 말했어요. 완전 까맣게 잊고 있었죠. 지금도 나는 거칠게 믹싱된 오리지널 버전을 갖고 있어요. 뭐, 나름 매력 있더라고요."

몇 달 후 열린 뉴욕 세션까지 이 트랙은 전혀 연주되지 않았다. 브라이언 이노는 일기를 통해 1995년 1월 17일 스튜디오에서 어떻게 〈Moondust〉로부터 〈Hallo Spaceboy〉가 탄생되었는지 밝히고 있다. 보위, 카를로

스 알로마, 드러머 조이 배런이 작업에 착수했던 바로 그날이었다. "거의 아무것도 안 남을 때까지 곡을 분해했다. 나는 빠른 코드 진행으로 공간감을 살려 작곡했다(하지만 내가 오랫동안 그렇게 할 수 없다는 걸 알고 있었다). 그러던 중, 기적과도 같이 우리는 뭔가를 만들어냈다. 카를로스와 조이는 최고 수준의 연주를 들려주었다. 즉시 데이비드는 〈Hallo Spaceboy〉에 대한) 위대한 보컬 전략을 내놓았고, 자신감과 확신에 가득 찬 채 노래를 불렀다. 다음 날까지 곡을 함께 작업하며, 이노는 기쁨에 젖은 보위의 말을 녹음했다. '아무것도 바꾸지 마.'"

〈Hallo Spaceboy〉는 'Outside' 투어에서 공연되었는데, 처음에는 미국 공연에서 나인 인치 네일스와 함께 연주되었고 그 이후엔 보위가 가장 좋아하는 마지막 곡으로 자리 잡았다. 1996년 2월, 이 곡은 《1.Outside》의 세 번째 싱글로 나왔는데, 오리지널과는 극단적으로 다른 모습이었다. 보위의 오랜 팬, 펫 숍 보이스의 멤버 닐 테넌트가 곡을 리믹스해 보면 어떻겠느냐는 아이디어를 내놓았다. 훗날 테넌트는 스튜디오에서 데이비드에게 전화를 걸어 〈Space Oddity〉에 몇몇 라인을 추가하겠다고 말한 일을 기억했다. "긴 침묵이 흐르고 나서 그가 말했어요. '내가 한번 들르는 게 좋을 것 같은데.'" 하지만 테넌트는 자기 뜻대로 했고, 리믹스된 〈Hallo Spaceboy〉는 펫 숍 보이스의 디스코 비트와 테넌트 자신이 부른 〈Space Oddity〉에서 잘라낸 부분들로 완성되었다: '여기는 지상 통제팀, 톰 소령이여 안녕 / 회로가 죽었다, 카운트다운이 틀렸어Ground to Major, bye bye Tom / Dead the circuit, countdown's wrong'. 데이비드 말렛 감독의 탁월한 비디오는 삭막한 불빛 아래 1950년대 공상과학 영화, 몬스터 무비, 별, 행성, 소녀, 소년, 로켓, 길로틴 칼날, 묘지, 배아, 해골들로부터 따온 회상적 이미지들과 데이비드 보위, 펫 숍 보이스의 이미지를 결합시킨다. 이후 트리오는 2월 19일 브릿 어워즈에서 이 노래를 연주했고, 3월 1일에는 「Top Of The Pops」에 재차 출연했다. 이 리믹스 버전은 후에 재발매된 《1.Outside Version 2》에서는 〈Wishful Beginnings〉로 대체되었다. 한편 2004년에는 펫 숍 보이스가 작업한 〈Hallo Spaceboy〉의 네 가지 추가 믹스 트랙(이상하게 들리겠지만, 싱글 버전은 아니었다)이 두 장의 디스크로 발매된 《1.Outside》 에디션에 보너스 트랙으로 실리기도 했다.

〈Hallo Spaceboy〉 싱글 CD는 'Outside' 투어의 라이브 트랙들을 수록했고, 재발매된 〈The Hearts Filthy Lesson〉(지금은 영화 「세븐」 삽입곡으로 알려져 있다)을 포함하고 있었다. 이 싱글은 여러 유럽 지역에서 성공을 거두었고 라트비아 차트에서는 정상을 차지했다. 영국 차트에는 12위까지 오른 이 곡은 〈Jump They Say〉 이후 가장 높은 순위를 기록했다. 어쩌면 더 높은 순위에 오를 수 있었지만, 타이밍이 불운했다. 〈Starman〉의 대용품 같았던 영국 밴드 바빌론 주의 싱글 〈Spaceman〉이 그달의 네 번째 주에 1위로 올라갔기 때문이다. 터무니없게도, 몇몇 리뷰어들은 보위의 싱글이 그 두 곡을 카피한 것이라고 주장하기도 했다.

〈Hallo Spaceman〉은 1996년과 1997년 내내 보위의 라이브 세트리스트에 포함되었다가, 'summer 2000' 일정과 'Heathen' 투어와 'A Reality Tour'에서 부활했다. 2000년 6월 27일 BBC 라디오 시어터에서 녹음된 라이브 버전은 《Bowie At The Beeb》의 보너스 디스크에 수록되어 있다. 1996년 7월 18일, 피닉스 페스티벌에서 녹음된 초기 실황은 BBC가 발매한 《Phoenix: The Album》에 실렸다. 또 다른 라이브 버전은 1997년 11월 2일 리우데자네이루에서 열린 공연으로 《liveandwell.com》에 모습을 드러냈다. 2003년 11월 더블린에서 녹음된 또 다른 버전은 《A Reality Tour》에서 찾아볼 수 있다. 펫 숍 보이스는 1997년 런던 사보이 시어터에 전속으로 있는 동안 이 곡을 자신들의 버전으로 연주했다.

HAMMERHEAD (데이비드 보위/헌트 세일스)
• 싱글 B면: 1991년 8월 [33위] • 앨범: 《TM2》

《Tin Machine Ⅱ》 세션 동안 녹음된 그리 대단치 않은 록 트랙이 싱글 B면으로 재발매되어, 1분짜리 연주곡으로 수록되었다. 히든 트랙으로 담긴 이 곡은 성차별을 가장하는 틴 머신의 전형적인 작품으로, 이 곡에서 보위는 자신이 가장 좋아하는 몇몇 가사를 프레이즈에 다시 끌어오며-'달콤한 것sweet thing'을 모으자, 왕년의 공동 작업자에게 경의를 보내기도 -'그녀는 참 멋져, 셰어처럼!She's so fabulous, just like Cher!' -한다. 그 후 곡은 확장된 기타와 색소폰의 대결 구도로 넘어간다. 별로 중요하지 않은 1분 47초짜리 버전이 2008년 인터넷에 유출되었다.

HANG ON TO YOURSELF

• 싱글 B면: 1971년 5월 • 싱글 A면: 1972년 8월 • 앨범: 《Ziggy》
• 싱글 B면: 1972년 9월 [12위] • 라이브 앨범: 《Stage》, 《Motion》,
《SM72》, 《BBC》, 《Beeb》, 《A Reality Tour》 • 보너스 트랙: 《Man》,
《Ziggy》(2002) • 라이브 비디오: 「Ziggy」 「A Reality Tour」

"일단 기타를 메고 죽어라 하고 후려친 거지 뭐." 훗날 믹 론슨은 자신이 어떻게 〈Hang On To Yourself〉의 맹렬한 리프를 되살리기 위해 노력했는지 회고했다. 이 리프는 벨벳 언더그라운드의 〈Sweet Jane〉에, 특히 에디 코크런의 1958년도 히트곡 〈Summertime Blues〉를 마크 볼란이 다시 불러 1970년 엄청난 히트를 기록한 〈Ride A White Swan〉에 많은 것을 빚지고 있다. 또한 숨을 헐떡이는 보컬은 볼란에게 영향받은 것이며, 보위 자신이 연주하는 어쿠스틱 기타와 믹 론슨의 타오르는 듯한 일렉트릭 기타 솔로의 불꽃 튀는 대결 구도는 《Ziggy Stardus》가 유발한 현상의 일부였다. 비록 분량이 길진 않지만, 이 곡의 가사는 복잡할뿐더러 끊임없이 변화하는 은유로 구축되어 있다. 섹스, 야망, 성취, 자기 통제, 그리고 다시 섹스로 이어지는 은유들이 축약된 채 녹아들어 있으며, 핵심 주제 또한 복잡한 암시로 가득하다: '우리가 성공할 거라 생각한다면, 너 자신을 꽉 붙들고 있는 게 좋을 거야If you think we're gonna make it / You better hang on to yourself'. 메인 테마는 록스타덤의 달성과 절정에 달한 섹스를 포기하는 것의 결합이다. 이는 바로 지기 자신의 몰락에 대한 예고이다.

1971년 11월 8일 녹음된 최초의 버전이 불발된 후, 《Ziggy Stardust》에 실린 최종 버전은 그로부터 3일 후 트라이던트에서 녹음되었다. 11월 11일 열린 세션에서는 수많은 테이크 버전이 만들어졌는데, 그중 여덟 번째 버전이 앨범 수록곡으로 선택되었다. 그러나 몇몇 《Ziggy Stardust》 수록곡들처럼 〈Hang On To Yourself〉는 앨범보다 몇 개월 먼저 생명력을 얻었다. 1971년 2월, 미국을 여행하던 보위는 레코드 프로듀서 톰 에이어스로부터 그의 영웅이자 전설적인 로큰롤 가수 진 빈센트를 소개받았다. "어느 날, 녹음 스튜디오에서 톰은 잼을 하고 싶은지 아니면 진과 뭔가를 함께 부르고 싶은지 물었다." 보위는 2002년 출간된 책 『Moonage Daydream』에 이렇게 적었다. "그 시절, 나는 이미 〈Moonage Daydream〉, 〈Ziggy Stardust〉, 〈Hang On To Yourself〉를 써둔 상태였다. 우리는 〈Hang On To Yourself〉를 같이 하기로 결정하고, 끔찍한 버전 하나를 녹음했다. 그거 어쩌면 이베이 같은 곳에 있을 텐데." 실제로 로스앤젤레스에서 녹음한 데모는 부틀렉에 들어 있다. 하지만 진 빈센트의 목소리는 그 어디에서도 들을 수 없다. "나는 빈센트의 흔적을 음반 그 어느 곳에서도 확인할 수 없었다." 보위는 다음과 같이 말한다. "(이걸 내게 보낸) 톰의 아들은 자기 아버지가 진의 보컬이 여기 들어 있다고 맹세했다고 단언했다." 그해 10월 세상을 떠난 빈센트는 보위의 트레이드마크인 지기의 탄생에는 기여한 바가 있다. 보위는 1960년대에 자동차 사고로 보정기에 한쪽 다리를 넣은 채 공연하던 빈센트를 보곤 했으니. "그건 그가 마이크를 들고 쭈그리고 앉아 노래했다는 걸 의미했다. 습관처럼 진은 자신의 뒤편으로 부상 입은 발을 밀어내야만 했다. 그 모습이 참 연극적이라고 생각했다." 보위는 이렇게 썼다. "록스타가 보여준 태도는 막 탄생한 지기에게 가장 큰 영향력을 행사했다. 사진작가 믹 록은 여러 차례 그런 장면을 잘 포착했는데, 가장 탁월한 버전은 《Pin Ups》 앨범의 뒷면에 나온 사진이었다."

더 친숙한 〈Hang On To Yourself〉의 초기 버전은 1971년 2월 25일 보위의 비밀 프로젝트인 아놀드 콘스(이에 대해서는 2장 'HUNKY DORY'를 참고)가 런던의 방송국 '라디오 룩셈부르크'에서 녹음한 것이다. 이 레코딩은 B&C 레코즈가 싱글로 두 차례 발매했는데, 아놀드 콘스가 연주한 〈Moonage Daydream〉의 B면으로 나왔다가 나중에 A면으로 넘어가 〈Man In The Middle〉 다음 순서에 배치된 곡이 되었다. 하지만 다행스러우면서도 당연한 수순으로, 둘 모두 실패했다. 과장된 템포와 느릿한 기타, 탬버린 편곡으로 채워진 밋밋하고 전형적인 가사에는 훗날 보위가 하게 될 공연, 그루피, 그의 백킹 밴드 스파이더스 프롬 마스에 대한 암시가 전혀 없다. 그렇지만 '나는 로큰롤 쇼를 하지And me I'm in a rock'n'roll show'라는 가사는 벨벳 언더그라운드의 〈Sweet Jane〉-'그리고 나는 로큰롤 밴드를 하지 And me I'm in a rock'n'roll band'-에 빚지고 있다. 섬뜩하고 귀에 거슬리는 기타 솔로로 마무리되는 아놀드 콘스의 버전은 '슈트름 운트 드랑'('질풍노도'라고 불리는 18세기 말 독일의 문예 운동)의 징후를 일부 드러내는데, 이 곡은 곧 글램 록의 시금석으로 탄탄하게 자리 잡을 예정이었다.

〈Hang On To Yourself〉는 1970년대 록을 규정하는 또 하나의 순간을 촉발했다. 섹스 피스톨스의 글렌 매틀록은 훗날 이렇게 설명했다. "우리는 스파이더스 프롬

마스로부터 많은 것을 배웠죠. 〈God Save The Queen〉의 리프는 에디 코크런으로부터 따온 게 아니었어요. 바로 로노(믹 론슨)로부터 빌려온 것이었죠." 사실 그 곡은 펑크 밴드가 가장 좋아하는 트랙이었다. 로스앤젤레스의 컬트 펑크 밴드 점스는 라이브에서 이 곡을 연주했고, 북아일랜드 밴드 빅팀은 1980년에 발표한 싱글 〈The Teen Age〉의 B면에서 이 곡을 커버했다. 또한 바이브레이터스의 1977년 트랙 〈Wrecked On You〉가 나올 수 있도록 영감을 제공하기도 했다.

데이비드는 1972년 1월 11일과 1월 18일, 5월 16일, 세 차례 열린 BBC 세션에 이 곡을 포함시켰다. 1월 18일과 5월 16일에 한 녹음은 《Bowie At The Beeb》에 함께 수록되어 있다. 이 곡은 'Ziggy Stardust'와 'Stage' 투어에서 모습을 드러냈고, 'Serious Moonlight' 투어 초반에 불쑥 등장하기도 했다. 20년 후 열린 'A Reality Tour'에서는 자주 연주되었다.

HANGIN' ROUND (루 리드)
〈Hangin' Round〉는 루 리드의 앨범 《Transformer》 수록을 위해 보위가 공동 프로듀서로 참여해 〈Suffragette City〉를 완전히 배반하고 리드에게 영향 받은 리프에 근간해 만든 곡이다. 믹 론슨의 탁월하면서도 단단한 기타 연주와 부기우기 스타일의 피아노로 보기 좋은 외관을 자랑하는 이 곡은 도무지 이해할 수 없는 가사를 뽐낸다: '캐시는 좀 초현실적이야, 그녀는 자신의 모든 발가락을 그렸어 / 얼굴에 낀 의치는 코에 단단히 고정해 두었지Cathy was a bit surreal, she painted all her toes / And on her face she wore dentures clamped tightly to her nose'.

HARD TO BEAT (이기 팝/제임스 윌리엄슨) : 'YOUR PRETTY FACE IS GOING TO HELL' 참고

HAREM SHUFFLE (밥 렐프/얼 넬슨)
밥 앤드 얼의 1963년 싱글로 보위의 밴드 버즈가 라이브에서 연주했다.

HAVING A GOOD TIME
1973년 애스트러네츠 세션 기간 동안 보위가 프로듀스해 1995년 《People From Bad Homes》에 수록한 이 곡은 필 스펙터 스타일의 '월 오브 사운드' 프로듀싱을 도

입해 제이슨 게스와 제프리 맥코맥의 보컬을 층층이 쌓았다. 가장 멋진 부분은 도입부에 나오는 스튜디오 안에서의 유쾌함이다. 웃고 있는 데이비드 보위가 "제기랄, 잘 못 알아들었는데?"라고 물어보는 게 또렷하게 들린다. 저작권은 여전히 불확실하다.

HE WAS ALRIGHT : 'LADY STARDUST' 참고

HE'S A GOLDMINE : 'VELVET GOLDMINE' 참고

THE HEARTS FILTHY LESSON (데이비드 보위/브라이언 이노/리브스 가브렐스/마이크 가슨/에르달 크즐차이/스털링 캠벨)
• 싱글 A면: 1995년 9월 [35위] • 앨범: 《1.Outside》
• 싱글 B면: 1996년 2월 [12위] • 프랑스 프로모: 1997년 2월
• 싱글 B면: 1997년 4월 [32위] • 라이브 앨범: 《Earthling In The City》, 《liveandwell.com》 • 보너스 트랙: 《1.Outside》(2004)
• 비디오: 「Best Of Bowie」

1995년 9월 앨범에 앞서 발매되고 빠르게 보위의 라이브 레퍼토리로 자리를 굳힌 〈The Hearts Filthy Lesson〉(어퍼스트로피 생략은 다분히 의도적이다)은 삐딱하지만 이상하리만큼 많이 리드-오프 싱글로 선택되었다. 『복스』 매거진에서 "끔찍하고, 퐁퐁거리는 팝… 기력이 빨리 쇠한다"라고 묘사했던 바대로 초보자들에게 이 곡은 듣기 싫은 소음이다. 반면 보위의 신자에게는 마이크 가슨의 이색적 재즈 피아노를 바탕으로 격렬함이 지배하는 놀라운 인더스트리얼 테크노 록이다. 그사이 보위는 탐정 나단 애들러와 신체 부위를 본떠 제품을 만드는 보석세공사 라모나 A. 스톤의 관계에 대한 착란적인 가사를 힘겹게 내뱉는다. 훗날 보위는 이 가사를 이렇게 말했다. "신문, 줄거리, 꿈, 어중간한 사유의 파편들로부터 긁어모은 주제… 전반적으로 강렬하면서도 여전히 마음을 불안하게 만드는 으스스한 곡이죠. 하지만 그게 무슨 뜻인지 안다면 피곤할 거예요." 아기 방에 깃든 순수함과 거대한 폭력 사이의 불길한 충돌-'이 무슨 심연 같은 죽음인가!what a fantastic death abyss!'-은 믿을 수 없게도 아방가르드 예술가 로리 앤더슨과 초기 스투지스 사이의 어딘가로 내려앉는데, 곧 흥미롭고 등골 서늘한 느낌을 준다. 데이비드 보위가 '패디, 누가 미란다 옷을 입고 있니?Paddy, who's been wearing Miranda's clothes?'라고 묻는 순간, 리듬 트

락이 착란적이고 순진무구한 물음 아래 깔리는 순간, 보위는 처음으로 진실된 마법적 순간과 조우한다.

훗날 기타리스트 리브스 가브렐스는 처음에 보위는 이 곡을 어떻게 해야 할지 결정하지 못했고, 영국 풍경화가들이 다뤘던 주제를 다룬 관습적인 가사로 곡을 녹음했다고 회고했다. "데이비드로부터 그 사실을 들었죠." 가브렐스는 저널리스트 폴 트린카에게 이렇게 말했다. "난 이렇게 말했어요. '데이비드, 그것도 다 좋아요. 하지만 그렇게 하면 노래의 본질이 파괴될 것 같아요. 그렇게 생각하지 않아요?'" 둘의 논쟁은 더는 진행되지 않았지만 '그 가사'는 그날 이후 깨끗이 잊혔다.

적절한 긴장감을 형성하는 비디오는 샘 바이어 감독의 작품으로, 그는 너바나의 〈Smells Like Teen Spirit〉 프로모 작업으로 잘 알려진 인물이었다. 다음은 비디오 작업을 위한 보위의 메모다. "제임스 조이스 패러디와 잘라 붙이기 / 브라이언 지신+윌리엄 버로스 / 3만 년 동안 연습 / 태반 먹기+생리혈 마시기". 비록 메모에 적힌 내용 중 완성된 영상에 실행된 것은 아무것도 없었지만, 이 곡은 보위의 곡 중에서도 유독 논쟁적인 작품이 되었다. MTV는 이 오리지널 비디오의 방영을 거절했는데, 심지어 다시 공개된 버전도 사람들의 우려를 낳기에 충분했다. 영상의 적갈색 톤이 불길한 이미지를 연속적으로 만들어내는 가운데, 보위와 그 추종자들이 낡을 대로 낡은 조끼와 작업복을 입은 채 예술가의 스튜디오에서 마치 제의처럼 느껴지는 잔치를 여는 비디오 말이다. 그들은 구덩이 속에서 몸부림치고, 페인트를 바른 채 천장에 매달리고, 벽을 부수고, 몸에 한 피어싱을 내보이고, 마네킹을 훼손했다가는 참수해 미노타우로스를 만든다. 〈Glass Spider〉에서 선보인 추상적 안무로부터 비롯된 이 뮤직비디오는 세 개의 링을 사용한 서커스 때문에 악몽 같은 'X등급' 판정을 받은 작품이 되었다. 두개골, 교수대, 촛불, 피클 단지 속의 소름끼치는 물체를 촬영한 몇몇 장면은 삭제되었다. 그러는 동안 줄 달린 뼈다귀 드러머 인형은 내내 화면 속에서 리듬을 난타한다. 〈The Hearts Filthy Lesson〉은 영국에서 35위까지 올랐지만, 미국에서는 92위로 부진했다. 하지만 이 곡은 어떤 모멘텀을 만들었다. 보위는 《1.Outside》가 잠재적 히트 가능성보다는 예술적 가치로 평가받길 원한다고 인터뷰어들에게 거듭 말했다. 만약 그가 단기 히트곡을 원했다면 앨범 안에 훨씬 더 명확한 후보들이 있었음을 그는 잘 알고 있었다. 〈The Hearts Filthy Lesson〉은 단순한 싱글이 아니었다. 그것은 하나의 성명서였다.

'Outside'의 미국 투어 일정을 서포트했던 나인 인치 네일스의 트렌트 레즈너는 싱글 포맷으로 공개된 '얼터너티브 믹스' 버전을 책임졌다. 그러는 사이 오리지널 버전은 데이비드 핀처 감독이 촬영한 으스스할 정도로 《1.Outside》와 닮은 스릴러 「세븐」의 엔딩 타이틀 음악으로 사용되었다. 다섯 개의 리믹스 버전이 2004년 재발매된 《1.Outside》에 실리기도 했다. 〈The Hearts Filthy Lesson〉은 'Outside'와 'Earthling' 투어 내내 세트리스트에 들어갔는데, 그중 1996년 피닉스 페스티벌에서 녹음된 라이브가 《Earthling》의 초창기 프랑스 발매반과 《liveandwell.com》(라이너 노트에는 1997년이라고 잘못 표기됨)에 포함되었다. 훗날 보위의 50세 생일 기념 공연에서 연주된 녹음은 『GQ』가 한정판으로 발매한 CD 《Earthling In The City》에 담겼다.

HEAT
• 앨범: 《Next》

《The Next Day》의 마지막 트랙은 가장 먼저 작업이 끝난 곡 중 하나였다. 2011년 5월 6일 트랙 녹음을 했고, 같은 해 11월 5일 보위가 리드 보컬을 녹음했다. 이 곡은 보위의 후기 커리어에 조용히 숨은 걸작이다. 심오한 상상력이 배어 있고, 정제된 고독이 놀랍도록 통제된 작품을 구성하며, 자기 의심과 지난 50년 동안의 작곡 인생에 대한 실존적 불안이 담긴 이 곡은 느리지만 맹렬하게 타오르는 불꽃 속에 그 모든 것을 일소해버린다. 게일 앤 도시의 배회하는 듯한 베이스와 데이비드의 부드러운 어쿠스틱 기타가 이끌더니 점차적으로 앰비언트 기타가 층층이 쌓아 올려지고, 불현듯 광기 어린 바이올린이 출현한다. 화려한 장식이 들어간 배경을 바탕으로 보위는 앨범 안에서 가장 멋진 보컬을 선사하며, 토니 비스콘티가 "가장 수려한 목소리"라 묘사했던 보이스를 동원한다. 나른하고, 낭랑하며, 미니멀리즘적이고, 고통과 회한의 압박으로 고통 받는 목소리를.

음악적으로 말해, 이 곡의 가장 가까운 조상은 〈The Motel〉이다. 이렇게 보는 데에는 나름의 근거가 있다. 두 곡은 공개적으로 스콧 워커에게 빚지고 있는데, 특히 그의 1984년 앨범 《Climate Of Hunter》와 1978년 싱글 〈The Electrician〉에 드러난 사운드스케이프와 주제를 연상케 한다. 〈The Electrician〉이 수록된 앨

범《Nite Flights》는 데이비드가 가장 좋아했던 앨범으로 그는《Black Tie White Noise》에서 타이틀 트랙 〈Night Flights〉를 커버하기도 했다. 〈The Motel〉이 〈The Electrician〉을 저 멀리 소환했다면, 〈Heat〉의 멜로디와 코드 진행은 둘의 관계를 더 노골적으로 만든다. 하지만 워커의 곡이 도중에 교향곡 스타일의 장엄함으로 날개를 펴고 날아간다면, 보위는 벌스에 드러난 어둡고 금속 같은 분위기에 집착한 채, 불안으로부터 도피하려는 사람들의 시도를 부정한다. 또한 가사는 워커의 곡과는 완전히 다른 어딘가로 우리를 데려간다. 자신의 곡 〈Warszawa〉, 워커의 곡 〈The Electrician〉으로부터 영향을 받은 이 곡은 고문, 에로티시즘, 섹스에 대한 공포스러운 장면을 우회적이고도 인상주의적인 방식으로 드러낸다. 몇몇 사람들은 워커의 곡에 나타난 화자가 미국인 전기의자 사형집행인이라고 주장했고, 다른 몇몇 미국 남부 경찰서에서 전기 고문을 가하는 사디스트 경찰관이라는 견해를 냈다. 하지만 워커의 곡은 그런 구체적 해석을 넘어선 곡인데, 보위의 〈Heat〉도 꼭 그리하다. 〈Heat〉에서 '내 아버지는 교도소를 운영하지 My father ran the prison'라는 보위의 모호한 주문은 워커의 곡에 대한 레퍼런스로 받아들일 필요가 없는 지점이다. 그렇다고 보위의 친아버지나 다른 누구의 아버지를 언급한다고 볼 이유도 없다. 더 명확한 표현인 'a prison' 대신 정관사 'the'를 넣어 'the prison'로 표기한 매력적인 선택은 경이로운 느낌은 물론 지속적인 신비감을 제공하며, 음악 감상자와 친해질 의향이 전혀 없는 아티스트에 관한 비밀스러운 이야기들을 암시한다. 뭐가 정답이든 간에, 우리는 그 감옥이 벽돌과 모르타르로 지어지지 않았을 것이라는 추측 정도는 할 수 있다.

"가사는 너무 절망적이어서 데이비드에게 대체 무슨 이야기인지 물어봤어요." 토니 비스콘티는『타임스』에 이렇게 말했다. "'오, 그건 내 이야기는 아니야.' 그는 이렇게 말했어요. '전부 아니지.' 그는 그저 관찰자였어요." 비스콘티의 관점은 그럴싸하다. 하지만 〈Heat〉는 분명히 보위를 친숙한 테마인 '영적 불확실성'으로 돌려보낸 곡이다: '나는 나 자신이 누구인지 모르겠다고 자문했어And I tell myself I don't know who I am'. 그는 계속해서 노래한다. '나는 예언자이자 거짓말쟁이 I am a seer and I am a liar'라는 절망적인 결론에 도달하기 전까지는 말이다. 이 짤막한 구절은 선지자와 가짜를 구분하겠다는 오래된 집착을 부활시키고, '사람들

이 저 사기꾼을 어떻게 취급해야 하는가'에 대한 새로운 불안감을 보여주고 있다.

《The Next Day》의 스타일과 조화를 이루면서, 보위는 의도적으로 잘 알려지지 않은 문학 작품을 레퍼런스로 가져와 곡의 문을 연다. 마치 이리저리 배회하다 보면 이런 걸 찾을 수 있다고 리스너들에게 도전이라도 하는 것 같다. 자, 여기서 나는 여러분의 수고를 덜어주고 싶다. 그 텍스트는 지난한 인생을 지나 격렬한 최후로 세상과 등진 일본의 작가이자 배우 미시마 유키오의 1969년 소설로 보위를 오랫동안 매혹시켰던 작품『春の雪(봄눈)』이다. 보위는 이미 지기 스타더스트 시절 미시마를 처음 거론했고, 훗날 베를린 시절 그의 초상화를 그렸다. 그는 〈Yassassin〉의 가사에서 미시마의 에세이『太陽と鐵(태양과 철)』을 넌지시 언급한다(보위와〈Cat People〉을 함께 작업한 폴 슈레이더 감독의 다음 프로젝트가 1985년 전기 영화「미시마-그의 인생」이었다는 점은 틀림없는 우연의 소산이다). 미시마의 책『豊饒の海(풍요의 바다)』시리즈의 첫 소설로 기획된『春の雪』은 20세기 초반을 배경으로 서구화가 일으킨 변화와 갈등을 다루고 있다. 소설 초반, 폭포를 막은 채 물을 오염시키는 개 사체가 발견되는 섬뜩한 장면은 앞으로 벌어질 삶과 관계에 대한 불길한 징조로 여겨진다: "그게 뭘까 궁금했어요. 뭔가 있는 것처럼 보였으니까요." 누가 봐도 당황한 그의 어머니는 수녀원장에게 이렇게 말한다. 하지만 뭔가 잘못되었음을 알고 있는 것처럼 보이는 수녀원장은 아무 말도 하지 않은 채 예전과 같은 미소를 보인다. (…) "검은 개였나요? 머리를 늘어뜨리고 있었나요?" 사토코의 물음은 솔직했다. 여인들은 개를 처음 봤을 때처럼 숨이 턱 막혔다. (…) 검은 개의 가죽은 물보라에 빛났고, 마치 동굴과도 같이 쩍 벌린 검붉은 주둥아리 사이로 흰 이빨이 번뜩였다.

이쯤에서 가사의 도입부를 살펴보자: '그리고 나서 우리는 미시마의 개를 봤지 / 돌 사이에 낀 개는 / 폭포를 막고 있었어 / 먼지로 덮인 노래들, 세상은 끝나게 될 거야Then we saw Mishima's dog / Trapped between the rocks / Blocking the waterfall / The songs of dust, the world would end'. '그리고 나서'라는 단어로 곡을 시작한다는 아이디어에는 시인의 대담성이 필요했는데, 그 덕택에 우리는 파편화된 서사 안으로 뛰어들 수 있게 된다. 모더니스트다웠고 T. S. 엘리엇다웠으며 데이비드 보위다웠다. 〈Heat〉의 가사 안에서

는 시인의 섬세함이 느껴진다. 데이비드가 '그를 더 증오해서만 난 너를 사랑할 수 있어 / 그건 진실이 아니야, 너무 과장된 말이지I can only love you by hating him more / That's not the truth, it's too big a word'라고 말하는 순간, 그는 시인 랭보나 실비아 플라스를 거론하는 것 같기도 하다.

수수께끼 같은 《The Next Day》의 어휘 중에서, 보위가 〈Heat〉를 묘사하기 위해 쓴 단어는 '비극적인(tragic)', '불안(nerve)', '신비화(mystification)'이다. 이 세 단어면 곡 전체를 이해하기에 충분하다. 이 곡은 마음을 홀릴 듯 음울하면서도 강력하며, 탁월한 보컬, 분위기 전체를 지배하는 불분명한 공포와 털어낼 수 없는 긴장감으로 타들어가는 트랙이다. 〈Heat〉는 앨범 수록곡 중 가장 기괴하고 어두우며, 장엄한 피날레다.

HEATHEN (THE RAYS)

• 앨범: 《Heathen》 • 라이브 앨범: 《A Reality Tour》
• 라이브 비디오: 「A Reality Tour」

"〈Heathen〉은 앨범 작업 초반부에 만들어졌죠." 보위는 2002년 이렇게 말했다. "가사는 정말 갑자기 흘러나왔어요. 당시 난 스튜디오에 머물고 있었는데 매우 외로웠고, 고립된 것 같았죠. 평소 습관처럼 작업했으니 새벽 5시나 6시였을 거예요. 스튜디오 안에서 깨어나 모두가 일어나길 기다리면서 그날 해야 할 일에 매진하고 있었어요. 뭔가가 뇌리를 스쳤죠. 이미 좋아하는 스타일의 멜로디를 써둔 상태였어요. 순간 가사가 불현듯 떠올랐죠. 내가 어떻게 할 수 있는 게 아니었어요. 그게 무엇에 대한 건지 알고 있었죠. 가사로 쓰고 싶진 않았어요. 그때 그 특별한 생각을 노래로 부르거나 자세히 설명할 수 있다고 확신하지 못했으니까요. 하지만 멈출 수 없었어요. 무조건 써야만 했죠. 작업 말미엔 눈물이 나더라고요. 트라우마로 남을 만한 순간이었죠. 아마 에피파니라고 불러도 될 거예요. 잘은 모르지만 사전에서 '에피파니'를 찾아봤고, 그게 '에피파니'라는 걸 알게 되었죠. 그런 게 바로 '트라우마가 담긴 에피파니'라고 생각해요."

《Heathen》을 지배하는 암울함을 기준으로 봐도, 앨범의 타이틀곡이 담은 주제는 보위가 지금껏 발표한 곡 중 가장 절망적이고 불안감을 준다. "〈Heathen〉은 당신이 죽어가고 있음에 대한 인식이죠." 보위는 이렇게 설명했다. "이건 삶에 대한 노래이고, 그곳에서 내가 누군가의 친구나 연인으로 살아간다는 것을 말하고 있

어요. 실제로 녹음 당시 한 단어도 바꿀 수 없었고, 그걸 고스란히 테이프 레코더에 대고 노래했죠.' '이교도(heathen)'라는 단어의 중요성에 대해 질문을 받았을 때 그는 이렇게 말했다. "그건 남자와 신 사이의 대화가 아니에요. 남자와 삶 자체가 벌이는 대화죠. 어떤 측면에서 보면 거의 이교도 같다고 할 수 있는데요. 아니, 이건 절대적으로 이교도적 성향을 갖고 있는 곡이죠. 삶이 유한하다는 깨달음에 직면한 남자. 그는 이미 삶이 자신으로부터 멀어지고 있음을, 자신이 조금씩 약해지고 있음을, 나이 들고 쇠약해지고 있음을 느끼고 있어요. 정말로 그딴 걸 쓰고 싶지는 않았죠! 알다시피, 내가 그런 걸 인식하게 된다는 걸 알고 싶지 않거든요. 세상에 어느 누가 그러고 싶겠어요?" 그런 연유로 앨범에 수록된 몇몇 곡들처럼, 보다 직접적으로 사랑을 노래하는 가사가 어두운 주제를 은폐하게 된 것이다: '당신은 날 떠날 거라고 말하네 / 낮은 태양이 빛을 높이 비추는 순간 / 나는 알 수 있어, 난 죽음을 느낄 수 있어You say you'll leave me / And when the sun is low and the rays high / I can see it now, I can feel it die'.

음악적으로 분석해봐도 〈Heathen (The Rays)〉는 앨범을 관통하는 스타일의 정점이다. 서서히 앰비언트 무드를 조성하는 편곡은 오프닝 트랙 〈Sunday〉에 대한 위협이며, 층층이 쌓인 백킹 보컬로 돌아오는 지점은 앨범의 트레이드마크 중 하나라고 해도 좋다. 불길한 벽을 이루는 신시사이저 연주는 베를린 시기 〈All Saints〉나 〈Sense Of Doubt〉을 연상시킬 듯 파멸을 예고한다. 마지막에 들어간 적절한 페이드 효과는 죽음이라는 결론 내릴 수 없는 주제 안에서 앨범을 마무리한다.

〈Heathen (The Rays)〉는 'Heathen' 투어와 'A Reality Tour' 내내 연주되었으며, 2002년 9월 18일 BBC 라디오 세션과 그 이틀 후 열린 《Later… With Jools Holland》 에디션에 포함되기도 했다. 2003년 열린 티베트 하우스 자선공연에서 데이비드 보위는 어쿠스틱 기타를 아름답게 재편곡해 선보였다. 이날 공연에서는 토니 비스콘티의 현악 오케스트레이션 편곡도 돋보였는데, 그의 곁에서는 게리 레너드와 스코치오 콰르텟이 함께 연주했다.

HEAVEN'S IN HERE

• 앨범: 《TM》 • 미국 프로모: 1989년 • 싱글 B면: 1991년 10월 [48위] • 라이브 앨범: 《Oy》 • 라이브 비디오: 「Oy」 • 비디오

1980년대 중반 실망스러운 모습을 보였던 데이비드 보위는 《Tin Machine》의 첫 번째 트랙을 통해 퀄리티 높은 트랙들을 담아냈던 앨범 《Never Let Me Down》보다 더 많은 것을 약속하고 있는 것처럼 보였다. 느릿한 블루스 리프, 총을 쏘는 듯한 강력한 퍼커션, 전율을 주는 역동적 구성은 좋은 징조였다. 가사는 《Let's Dance》에서 선보였던 복싱 모티프를 종교적으로 새롭게 변형해 감흥을 주었다: '나는 겁을 잔뜩 집어먹은 채 내 그림자와 십자가상을 향해 주먹을 날린다I'm taking a swing at this shadow of mine, crucifix hangs and my heart's in my mouth'. 하지만 《Tin Machine》에 수록된 다른 곡들과는 달리 〈Heaven's In Here〉는 처음 약속에 부흥하지 못하는데, 통제불능의 거친 소음으로 퇴보하는 것은 물론 심각할 만큼 길기 때문이다. 1989년 이 곡을 4분짜리 싱글로 공개하려던 계획은 프로모 단계를 넘어서지 못했다. 1989년 줄리언 템플이 스탠더드 틴 머신 스타일로 촬영한 '공연' 영상이 있었음에도 말이다. 이 비디오는 2007년 다운로드용으로 공개되었다.

〈Heaven's In Here〉는 1989년 5월 31일 뉴욕에서 열린 인터내셔널 뮤직 어워즈에서 최초로 대중 앞에 나타났다. 그 후 이 곡은 두 번의 투어, 1991년 8월 13일 테이프로 녹음된 BBC 라이브, 《Oy Vey, Baby》에 실린 12분으로 길게 연주된 버전으로 모습을 드러냈다. 'It's My Life' 투어 동안, 보위는 종종 다른 곡의 가사를 따서 분위기가 처지는 구간에 삽입했다. 그중엔 「철부지들의 꿈」 사운드트랙 수록곡 〈Volare〉, 페기 리의 시그니처 송 〈Fever〉, 「웨스트 사이드 스토리」 사운드트랙 수록곡 〈Somewhere〉, 록시 뮤직의 〈In Every Dream Home A Heartache〉, 머디 워터스의 〈I'm A King Bee〉와 〈Baby Please Don't Go〉, 어니 케이-도의 〈A Certain Girl〉, 존 리 후커의 〈Boom Boom〉, 크림의 〈I Feel Free〉, 조니 키드의 〈Shakin' All Over〉, 슬라이 앤드 더 패밀리 스톤의 〈(You Caught Me) Smilin'〉, 콜 포터의 〈You Do Something To Me〉, 크라프트베르크의 〈Radioactivity〉, 밥 딜런의 〈A Hard Rain's A-Gonna Fall〉, 트로그스의 〈Wild Thing〉, 소니 앤드 셰어의 〈I Got You Babe〉, 스팀/바나나라마의 히트곡 〈Na Na Hey Hey (Kiss Him Goodbye)〉, 민요 〈You And I And George〉, 심지어 재즈 스탠더드 〈April In Paris〉가 포함되어 있었다. 〈The Heaven's In Here〉의 기타 인트로는 'Earthling' 투어의 몇몇 일정에서는 〈The Jean Genie〉의 전주로 사용되었다.

HELDEN : '"HEROES"' 참고

HELLO STRANGER (바바라 루이스)

1964년 10월 6일 매니시 보이스는 데카에서의 첫 레코딩을 진행했다. 런던 덴마크 스트리트의 리전트 사운드 스튜디오에서 마이크 스미스(혹은 미키 모스트)가 제작했는데, 라이브로 연주해오던 바바라 루이스의 〈Hello Stranger〉, 진 챈들러의 〈Duke Of Earl〉, 그리고 미키 앤드 실비아의 〈Love Is Strange〉를 녹음했다. 이 중 첫 곡은 그룹의 데뷔 싱글로 고려되었지만(그리고 심지어 다음 달 『비트64』 매거진에서 그렇게 소개되었지만), 스튜디오 레코딩에서 문제가 드러났고 첫 테이크는 데이비드와 베이시스트 존 왓슨의 보컬 스타일이 맞지 않는다는 이유로 폐기되었다. 10월 12일 리전트 스튜디오에서의 두 번째 세션 때도 세 곡을 녹음하려는 시도가 있었지만 진전은 없었다. 〈Love Is Strange〉는 그룹 스스로 곡에 대한 믿음이 약해서 버려진 것으로 보인다. "그 곡이 괜찮을지에 대해 우리 모두 왔다 갔다 하는 감정을 갖고 있었어요." 색소폰 연주자 울프 번은 길먼 부부에게 이렇게 말했다. "몇 달 뒤에 에벌리 브러더스가 그 곡으로 큰 히트를 쳤죠." 이 미발매된 레코딩들은 한 번도 빛을 보지 못했다.

HENRY AND THE H-BOMB : 'SWEET JANE' 참고

HERE COMES THE NIGHT (버트 번스)
• 앨범: 《Pin》

밴 모리슨의 밴드 뎀의 1965년 2위 히트곡인(후일 보위의 협업자가 되는 루루의 1964년 50위짜리 실패작이기도 한) 〈Here Comes The Night〉는 놀랍도록 연극적인 보위의 보컬과, 그 사이를 끼어드는 켄 포드햄의 폭발적인 바리톤 색소폰을 통해 완전히 《Pin Ups》식으로 단장되었다. "우리는 특히 그 점에 만족했어요." 당시 데이비드가 토한 열변이다. "우리는 진짜배기 대서양식 혼른 사운드를 만들어냈어요." 벌스에서 부드러운 톤을 구사하는 최종 버전과 달리, 초기에 시도된 녹음에는 내내 전력을 다하는 보위의 보컬이 실려 있다. 30년 이상

이 지난 뒤, 이 《Pin Ups》의 곡은 2009년 개봉한 코미디 호러영화 「뱀파이어 로큰롤」의 사운드트랙에 수록되었다.

HERE TODAY, GONE TOMORROW (르로이 보너/조 해리스/마샬 존스/랠프 미들브룩스/테오도르 J. 로빈슨/클라렌스 사첼/그레고리 앨런 웹스터)

• 보너스 트랙 : 《David》, 《David》(2005)

(1968년 앨범 《Observations In Time》에 'Here Today And Gone Tomorrow'라는 제목으로 처음 수록된) 오하이오 플레이어스의 곡에 대한 보위의 아름답도록 소울풀한 라이브 커버는 《David Live》의 라이코디스크 에디션에 실렸는데, 작곡가가 데이비드 본인으로 잘못 표기되었고, 2005년 재발매반에서야 온전한 크레딧이 복구되었다. 〈Here Today, Gone Tomorrow〉는 《Young Americans》 세션 한 달 전에 보위의 관심이 어디로 움직이고 있었는지를 명확하게 보여준다. 쇼의 가장 뛰어난 레코딩 중 하나였기에 이 곡이 왜 《David Live》의 오리지널 커트에서 빠졌는지는 알 수 없다. 아마도 두 번째 벌스를 반복하는 대신 잠깐 코러스를 시작하는, 데이비드의 순간적인 실수 때문일지도 모른다.

혹자들은 〈Here Today, Gone Tomorrow〉가 1974년 필라델피아 공연에서 연주되지 않았다고 주장해왔다. 이는 곡이 실제 공연이 아니라 사운드체크 때 녹음되었다는 추측으로 이어졌다. 그러나 《David Live》의 2005년 재발매반에 실린 〈Knock On Woods〉에는 "오늘 밤엔 추가적인 곡들을 연주할 거예요. 좀 바보 같은 곡들로"라는 보위의 멘트가 같이 실렸고, 이후에 이 곡이 포함된 필라델피아 콘서트의 정규 비디오 영상도 발견됨으로써 오해는 벗겨졌다. 〈Here Today, Gone Tomorrow〉가 《Young Americans》 세션 당시 스튜디오 녹음에 포함되었는지는 불확실하지만, 소위 '시그마 키즈' 중 몇은 이 곡이 데이비드가 1974년 8월에 들려준 미가공 스튜디오 레코딩에 들어 있었다고 주장해 왔다. (*세션 당시 시그마 스튜디오 앞에는 현지 팬들이 몰려들었는데, 보위는 그들과 친분을 쌓았고 그들을 '시그마 키즈'라고 불렀다—옮긴이 주) 어찌 되었든, 이 곡이 보위의 레퍼토리로써 가진 수명은 짧았고, 투어 중 다른 라이브에서도 연주되지 않은 것으로 알려져 있다. 1974년 7월 2일 탬파 공연에서 앙코르로 연주되었다는, 검증되지 않은 주장은 존재한다.

"HEROES" (데이비드 보위/브라이언 이노)

• 앨범: 《"Heroes"》(프랑스/독일반에는 다른 버전 수록) • 싱글 A면: 1977년 9월 [24위](프랑스/독일반에는 다른 버전 수록) • 사운드트랙: 《Christiane F.》 • 라이브 앨범: 《Stage》, 《The Bridge School Concerts Vol.1》, 《The Concert For New York City》, 《Glass》, 《A Reality Tour》 • 컴필레이션: 《Rare》, 《S+V》, 《Club》, 《The Record Producers: Tony Visconti》 • 싱글 A면: 2003년 6월 [73위] • 다운로드: 2009년 8월 • 프랑스 싱글 B면: 2015년 3월 • 비디오: 「Collection」, 「Best Of Bowie」, 「Bing Crosby's Merrie Olde Christmas」, 「Bing Crosby: The Television Specials Volume 2」 • 라이브 비디오: 「Moonlight」, 「Ricochet」, 「Glass」, 「The Freddie Mercury Tribute Concert」, 「The Concert For New York City」, 「A Reality Tour」, 「Live Aid」, 「The Bridge School Concerts 25th Anniversary Edition」

"그는 일어나서 마이크에 대고 목청이 터지도록 노래를 불렀어요." 보위가 이 명곡에 목소리를 얹던 날을 토니 비스콘티는 이렇게 기억했다. "〈"Heroes"〉에서는 보위가 스스로 '보위 연극성(Bowie histrionics)'이라고 부르는, 소리치고 고함 지르는 특유의 스타일을 들을 수 있어요." 부드러운 흥얼거림에서 찢어지는 고함으로 6분간 쌓아 올려지는 데이비드의 명연은, 그의 가장 짜릿한 앨범 중 하나의 화룡점정이 된다. "테이프에 실리자마자 우리에게 확신을 줬던 사운드가 있었어요." 토니 비스콘티는 후일 말했다. "저는 그 사운드를 모든 오버더빙에 걸쳐 유지했어요. 쟁강거리는 금속성 소리였는데, 데이비드 아니면 제가 큰 금속 재떨이를 때려서 낸 거였죠." 로버트 프립의 비상하는 기타는 (보위가 오랫동안 벨벳 언더그라운드의 곡 중 가장 좋아한다고 꼽아온 〈Waiting For The Man〉에 분명히 빚지고 있는) 맥동하는 베이스를 완벽하게 보완한다. 일렁이는 배경 효과음은, 비스콘티에 따르면 "이노의 마법"으로, 초기 록시 뮤직 공연에서 종종 볼 수 있던 키보드가 달리지 않은 EMS 신시사이저로 만들어낸 것이었다. "절정은 아케이드 게임기에 달려 있는 것 같은 조그만 조이스틱이었어요. 이노는 그 조이스틱을 빙빙 돌려 곡에서 들을 수 있는 소용돌이치는 사운드를 만들어냈죠." BBC4의 2016년 TV 시리즈 「Music Moguls」에서 비스콘티는 개별 트랙과 녹음 후 작업을 하나씩 설명하며, 시청자들에게 완곡의 구조에 대한 마스터클래스를 선보였다.

곡의 반주는 《"Heroes"》 세션의 초기에 녹음되었고, 한동안은 곡이 인스트루멘털로 남을 수도 있어 보

였다. 데이비드는 대부분의 연주자들이 베를린을 떠난 뒤에야 보컬을 녹음했고, 브라이언 이노는 반주가 "웅장하고 영웅적으로 들렸으며", "바로 그 단어-영웅들(Heroes)-를 떠올리긴 했지만" 가사가 무엇이 될지는 완성된 트랙을 들을 때까지도 몰랐다고 나중에 밝혔다. 데이비드는 가사를 쉽게 구상했고, 손으로 쓴 노트에는 한 번의 유의미한 수정만이 드러난다. '그리고 우리는 아무것도 무너질 수 없다는 듯 키스했어요And we kissed as though nothing could fall'는 원래 '그리고 거울은 우리가 무너질까 움츠렸어요And the mirror cowered lest we fall'였다.

데이비드의 보컬을 잡아내기 위해 비스콘티는 한자 스튜디오의 특이하게 큰 공간을 온전히 활용하는 실험적인 시스템을 고안했다. "우리는 흔히 하듯 얼굴에서 20센티미터 거리에 마이크를 하나 뒀고, 다른 마이크 하나를 그에게서 6미터 거리에, 또 다른 마이크를 15미터 거리에 설치했어요." 마이크는 각각 전자식 게이트에 연결되었는데, 데이비드가 앞쪽의 구절을 조용하게 부를 때는 가장 가까운 것만이 열렸다. "그가 좀 더 크게 부르면, 그다음 마이크가 게이트를 열고, 그게 크게 퍼지는 리버브를 만들어요. 그리고 그가 진짜로 크게 부르면 맨 뒤의 마이크가 열리고, 그게 거대한 소리를 잡아내는 거죠." 리드 보컬은 녹음하는 데 두 시간이 걸렸고, 그다음에 보위와 비스콘티가 보컬 백킹 트랙을 함께 녹음했다.

한자 스튜디오의 창문을 통해 지켜본 베를린 장벽 근처의 젊은 연인 한 쌍이 〈"Heroes"〉의 영감이 되었다는 데이비드의 이야기는 유명하다. "그들이 만날 수 있는 베를린의 모든 장소들을 떠올려봤어요. 왜 장벽 경비포탑 아래의 벤치를 골랐을까요? 그리고 저는 (시적 허용을 통해) 그들이 관계에 죄책감을 갖고 있고, 그래서 스스로에게 이런 구속을 부여했으며, 그럼으로써 자신의 영웅적인 행위에 대한 변명을 제공하는 것이라고 가정했어요. 이걸 기본으로 삼았죠." 나중에 토니 비스콘티는 이것이 당시 그가 〈"Heroes"〉의 백킹 싱어였던 안토니아 마스와 가졌던 잠깐의 정사에 대한 공상적인 해석이라고 설명했다. "그건 우리였어요." 그는 길먼 부부에게 말했다. "코코 슈왑과 데이비드가 함께 컨트롤 룸에 앉아 있었는데, 그들이 '당신이 벽 근처로 걸어가는 걸 봤어'라고 말하더군요. 그게 데이비드가 아이디어를 얻은 부분이었죠." 후일 비스콘티는 이 이야기에 대한 보위의 설명이 다른 무엇만큼이나 처세술이기도 했음을 지적했다. "당시 제가 결혼한 상태였기 때문에 데이비드는 저와 안토니아가 장벽에서 키스하는 것을 봤다고 말하지 않음으로써 이제껏 저를 보호해온 거예요." 이건 보위 본인의 입으로도 확인되었다. "토니는 당시에 결혼한 상태였고, 저는 그게 누군지 절대 말할 수 없었어요." 2003년에 그는 인정했다. "제 기억으로는 그게 아마 결혼 생활의 마지막 몇 달 중이었고, 토니가 그분을 굉장히 사랑한다는 게 느껴져서 아주 감동적이었어요. 그 관계가 곡의 동기로 작용했습니다."

곡의 다른 영감은 데이비드와 이기 팝이 많은 시간을 보냈고 《The Idiot》과 《"Heroes"》의 표지 사진에서 포즈를 따라하기도 한 독일 화가 에리히 헤켈의 작품 〈Roquairol(로콰이럴)〉이 걸려 있는, 베를린의 브뤼케 미술관에 있는 어떤 그림이었다. 데이비드가 크게 흠모한 그림은 오토 뮐러의 1916년작 〈Lovers Between Garden Walls(정원 벽 사이의 연인들)〉로, 커플 한 쌍이 세계대전의 대학살을 상징하는 두 일렁이는 벽 사이에서 열정적으로 포옹하는 장면을 그리고 있다.

보위의 아내 이만의 자서전 『I Am Iman』에 실은 서문에서, 보위는 곡의 또 다른 재료를 이탈리아 공작 알베르토 덴티 디 피라뇨가 쓴 별로 알려지지 않은 단편소설 『A Grave For A Dolphin(돌고래를 위한 무덤)』으로 제시한다. 소설은 2차대전 당시 이탈리아인 병사와 소말리아인 여인 사이의 비운의 사랑을 다룬다. 여인의 운명은 같이 헤엄치던 돌고래와 불가분한 관계에 놓여 있는 것으로 묘사되고, 그녀가 죽자 돌고래도 죽는다. "마법 같고 아름다운 사랑 이야기라고 생각했다." 데이비드는 썼다. "그리고 그건 내 곡 〈"Heroes"〉에 일부 영감을 주었다."

이런 역경 앞 비운의 사랑이나 불안한 낙관에 관한 이미지들은 곡을 이해하는 데 좋은 정보가 된다. 〈"Heroes"〉는 흔히 그렇게 받아들여지긴 하지만, 희망에 찬 송가가 전혀 아니기 때문이다. 동명의 앨범처럼, 곡의 제목은 보위가 '아이러니의 관점(a dimension of irony)'으로 부른 것을 표현하기 위해 인용 부호로 처리됐으며, 코드 진행의 잔잔한 희망감과 보컬의 착란적인 자유분방함에도 불구하고 〈"Heroes"〉에는 분명 어두운 면이 존재한다. 당시 데이비드의 결혼에 관한 트라우마를 읽을 수 있는 한편, 또 다른 자전적인 고백들도 있다. '헤엄칠 수 있으면 좋겠어I wish I could swim'라는

구절은, 데이비드가 실제로 10년 뒤까지 수영을 할 수 없었기에, 그저 열망을 다루는 이미지에 불과한 게 아니었다. "저는 지난해까지 전혀 헤엄을 칠 수 없었어요." 그는 1987년에 말했다. "이제는 수영장 몇 바퀴는 돌 수 있게 되었죠." (2000년에 그는 "더 이상 수영 안 해요. 한때 했었는데, 그 정도로 충분한 것 같아요"라고 밝혔다.) 더욱 불길한 것은 베를린에서 잠깐 동안 코카인을 대신했던 폭음과의 관련성이다. "알코올 중독자가 되었어요." 그는 나중에 말했다. "마약 중독에서 빠져 나와야 한다는 것을 알았지만, 그럼 몸은 또 다른 중독에 열린 상태로 변하죠. 결국 하나로 다른 것을 대체하게 되고, 제 경우에는 곧바로 위스키나 브랜디 같은 것들로 직행하게 되었어요."

〈"Heroes"〉는 이런 인간의 나약함 앞에 조심스럽게 낙관주의를 제시한다. '당신은 못되게 굴 수 있어요, 그리고 나는 늘 술을 마실 거예요You can be mean, and I'll drink all the time'는 희망차고 영웅적인 감성과는 거리가 멀고, '우리는 결코 함께할 수 없어요nothing will keep us together'라는 반복된 인정은 시간이 짧다는 사실을 역설한다. 되풀이되는 '단 하루 동안just for one day'은 데이비드의 가장 어두운 개인적 노래인 〈The Bewlay Brothers〉를 직접적으로 상기시킨다. '영원히 영원히for ever and ever' 영웅이 되기 위한 유일한 방법은 '시간을 훔쳐서steal time' 불멸의 환상세계에 접어드는 것뿐이지만, 이제 그는 네버랜드를 거부하고, 〈Quicksand〉에서 '초인이 될 가능성을 가진 필멸자a mortal with potential of a superman'로 묘사했던 상태에 마침내 만족한다. 진정한 승리는 '단 하루 동안' 영웅이 되는 것이며, 보위는 여기서 특별한 것보다 일상적인 것에 영웅성을 부여함으로써 그의 1970년대 초기 초인성(Übermenschen)에서 훌쩍 멀어진 영역에 들어서고 있다. 또한 그럼으로써 그는 그가 막 빠져들던 많은 20세기 화가들이 가장 좋아했던 주제를 분명하게 취하고 있다.

〈"Heroes"〉는 그렇게 환멸로 가득 찬 현재에서 긍정적인 미래를 붙잡으려는 고통스럽도록 연민 어린 노래가 된다. 보위가 설명했듯 이 노래는 "현실을 마주하고 그것에 맞서는 일"에 관한 것이었으며 "연민의 감수성"을 캐어내고 "살아 있음에 대한 아주 단순한 기쁨에서 환희를 얻어내는 일"에 관한 것이었다.

편집된 싱글 버전의 〈"Heroes"〉는 〈Space Oddity〉 시절 이후로 가장 큰 홍보 지원을 받았다. 1977년 9월에 보위는 이 노래를 그라나다 TV의 「Marc」('SITTING NEXT TO YOU' 참고)와 「Bing Crosby's Merrie Olde Christmas」('PEACE ON EARTH' 참고)에서 연주했다. 한편 10월 19일에는 1973년 이후 처음으로 「Top Of The Pops」에 출연했다. 여기서 그는 〈"Heroes"〉의 새로운 라이브 레코딩을 선보였는데, 토니 비스콘티가 베이스를, 1973년에 그룹 펌블을 통해 보위를 서포트했던 션 메이스가 새롭게 키보드를 맡은 것이었다. 실제 쇼에서 보위는 밴드 없이 이 새 버전에 립싱크를 했고, 팝 역사의 기막힌 우연에 따라 그 주에는 스트랭글러스의 송가 〈No More Heroes〉가 8위를 기록했다. 같은 달에 보위는 네덜란드의 「Top Pop」과 이탈리아의 「Odeon」, 「L'Altra Domenica」에서도 〈"Heroes"〉를 불렀다.

닉 퍼거슨이 파리에서 촬영한 프로모션 비디오는 《"Heroes"》 앨범 커버에서 입었던 항공 재킷을 입은 채 등 뒤에 백색 조명을 받고 있는 데이비드의 모습을 담은 단순한 숏들로 구성되었다. 이 영상적 효과는 1972년 베를린 영화 「카바레」에 등장하는 라이자 미넬리의 명연 〈Maybe This Time〉을 닮아 있었다. 유럽에 대한 새로운 충성심을 증명하듯 보위는 불어(〈"Héros"〉)와 독일어(〈"Helden"〉, 안토니아 마스 번역)로 된 보컬을 특별히 녹음해 싱글로 발매했다. 이 보컬 트랙은 영어 벌스 뒤에 접붙여져 각 국가의 앨범에도 실렸다. 온전한 〈"Helden"〉은 후일 「크리티아네 F.-위 칠드런 프롬 반호프 주」 사운드트랙 앨범과 《Bowie Rare》에 실렸고, 7인치 싱글의 1989년 리믹스 버전은 《Sound+Vision》에 포함되었다. 더 희귀한 〈"Héros"〉는 EMI의 2007년 컴필레이션 《The Record Producers: Tony Visconti》에서 찾아 들을 수 있고, 2009년에는 (〈"Helden"〉의 두 버전과 〈"Heroes"〉의 《Stage》 라이브 버전과 함께) 인터넷 다운로드가 가능하게 되었다.

가열찬 홍보에도 불구하고 〈"Heroes"〉는 영국 차트에서 24위의 미니 히트를 기록했다. 미국에서는 차트에 진입하지도 못했고, 나중이 되어서야 고전으로 인정받았다. "제 곡들이 미국에서 겪는 이상한 현상이에요." 데이비드는 2003년에 말했다. "관객들이 가장 좋아하는 많은 곡들이 라디오나 차트에서 히트하지 못했는데 〈"Heroes"〉가 그중에 제일 그렇죠." 〈Life On Mars?〉와 다르지 않게 〈"Heroes"〉는 '보위 디스코그래피상에서의 지위'를 서서히 쟁취한 곡이었다. 이 곡은

'Stage'와 'Serious Moonlight' 투어에서 고정적인 지위를 확보하긴 했지만, 당시에는 여전히 앙코르 중 하나로 취급되었다(보통은 두 번째 곡이었다). 라이브 에이드에 이르러서야 곡은 데이비드의 커리어 내내 유지될, 관객이 사랑하는 송가로 탈바꿈했다. 곡은 'Glass Spider', 'Sound+Vision', '1996 Summer Festivals', 'Earthling', '2000', 'Heathen', 'A Reality Tour' 투어를 위해 리바이벌되었다. 'Serious Moonlight' 버전은 전통 포크송 〈Lavender Blue〉의 감성적인 재해석으로 시작했다: '푸른 라벤더, 아름답고 아름다워라, 초록 라벤더, 나는 왕이 될 거예요, 아름답고 아름다워라, 당신은 여왕이 될 거예요Lavender Blue, dilly dilly, lavender green, I will be king, dilly dilly, you will be queen'. 이 노랫말 뒤에 〈"Heroes"〉의 멜로디가 활기차게 터져 나온다. 'Serious Moonlight' 투어 버전의 비디오는 2015년에 'David Bowie is' 전시 한정판으로 재발매된 〈"Héros"〉 프랑스반 바이닐 B면에 수록되었다. 1990년의 몇몇 공연에서는 〈"Helden"〉의 가사를 부른 적도 있다. 프레디 머큐리 추모 공연과 50세 생일 기념 공연에서는 선동적인 버전의 리바이벌이 공연되었고, 흔치 않은 세미 어쿠스틱 버전은 1996년 브리지스쿨 자선공연에서 선보였는데, 10월 20일에 레코딩된 라이브가 《The Bridge School Concerts Vol.1》과 「The Bridge School Concert 25th Anniversary Edition」 DVD에 수록되었다. 그날로부터 정확히 5년 뒤 보위는 〈"Heroes"〉를 매디슨 스퀘어 가든에서의 '콘서트 포 뉴욕 시티'에서 불렀고, 이 레코딩은 나중에 공연 CD와 DVD에 실렸다. 또 그는 〈"Heroes"〉를 카네기 홀에서 열린 2001 티베트 하우스 자선공연에서 연주했다. 2000년 글래스톤베리 페스티벌에서의 영웅적인 퍼포먼스는 줄리언 템플의 2006년 다큐멘터리 「Glastonbury」의 클라이맥스를 장식했다.

필립 글래스는 이 노래를 그의 1997년작 《"Heroes" Symphony》 첫 악장의 기초로 활용했고, 같은 해에 에이펙스 트윈이 보위의 오리지널 보컬을 글래스의 버전에 얹어 3인치 CD 싱글 일본반에 포함시켰다. 이 리믹스는 후일 에이펙스 트윈의 2003년 컴필레이션 《26 Mixes For Cash》에 실렸다. 2007년에 《"Heroes" Symphony》 버전은 유로스타 열차의 TV 광고에 사용되어, 재단장한 세인트 판크라스 역의 개장을 알렸다.

별로 놀랍지 않게도 〈"Heroes"〉는 〈Rebel Rebel〉과 함께 가장 많이 커버된 보위 노래 1위를 다투는 곡이 됐다. 무대나 스튜디오에서 이 곡을 커버한 수많은 아티스트 중에는 니코(보위가 자신을 위해 이 곡을 썼다는, 완전히 믿기 힘든 주장을 한 적도 있다), 더 월플라워스(1998년 영화 「고질라」의 엔딩 크레딧에 쓰였다), 오아시스, 스매싱 펌킨스, 트래비스, P.J.프로비, 이바 데이비스, 굿바이 미스터 맥켄지, 존 본 조비, 에드 하코트, 조잭슨, 케이트 세베라노, 클랜 오브 자이목스, 캐서린 젠킨스, 툼스, 아포칼립티카(람슈타인의 보컬 틸 린데만이 〈"Helden"〉의 가사를 불렀다), 레츠트 인스탄츠(역시 〈"Helden"〉을 불렀다), 아케이드 파이어, 핫 칩, 필링, 그리고 블론디(로버트 프립이 피처링한 1980년 라이브 버전은 나중에 《David Bowie Songbook》에 실렸다) 등이 있다. 2000년에는 두 명의 전직 보위 기타리스트, 로버트 프립과 애드리언 벨루를 영입한 킹 크림슨이 〈"Heroes"〉를 그들의 라이브 레퍼토리에 추가했다. 심지어 2002년 1월에는 당시 영국 자유민주당 대표였던 찰스 케네디가 BBC1의 「Johnny Vaughan Tonight」에서 이 노래를 부르기도 했다. (보위의 오랜 팬인 케네디는 그의 우상을 2000년 BBC 콘서트 백스테이지와 'A Reality Tour' 도중에 만났고, 2001년에는 『미러』 매거진을 통해 가장 좋아하는 앨범이 《Station To Station》이라고 밝히기도 했다. 2003년에 그는 〈Young Americans〉를 BBC 라디오 4 「Desert Island Discs」 선곡에 포함시켰다.) 티베트 하우스 자선공연과 《Heathen》에서 보위를 위해 연주했던 스코치오 콰르텟은 2003년 1월 뉴욕 콘서트에서 그들을 위해 토니 비스콘티가 쓴 현악 오케스트레이션 버전 《"Heroes" Variations》를 초연했다.

데이비드 본인의 요청으로, 2009년 자선 앨범 《War Child Heroes》에는 미국 밴드 티비 온 더 라디오의 또 다른 커버가 실렸다. 같은 해에 스코틀랜드 헬렌스버그에서는 100명이 넘는 가수와 뮤지션들이 모여 '헬렌스버그 히어로스 익스피리언스' 커뮤니티 프로젝트를 위해 〈"Heroes"〉를 커버했다. 피터 가브리엘은 2010년 커버 앨범 《Scratch My Back》에 골자만 남긴 버전을 실었고, 그해 1월에 일어난 아이티 지진의 희생자들을 위한 2010년 자선 컴필레이션 앨범 《Download To Donate: Haiti》에도 같은 버전이 수록되었다. 가브리엘의 버전은 2016년 미국 호러 시리즈 「기묘한 이야기」로 인해 재조명받았다.

보위는 오랫동안 〈"Heroes"〉가 광고 캠페인에 사용되는 걸 허락했는데, 특히 인터넷 서비스 사업자 '와나두(Wanadoo)'의 2004년 광고에 나단 라슨의 커버 버전이 쓰인 바 있다. 2001년에는 세 편의 영화에 중요하게 사용됨으로써 곡이 다시 인지도를 얻었다. 우선 피터 하윗 감독의 스릴러 「패스워드」의 사운드트랙에 실렸으며, 바즈 루어만의 「물랑 루즈」 중 니콜 키드먼과 이완 맥그리거의 러브 메들리의 일부로도 쓰였고(역시 사운드트랙에도 수록), 존 듀이건의 코미디 영화 「경찰, 은행을 털다」에서는 크레딧이 올라가는 동안 스티브 쿠건이 보위의 원곡에 맞춰 거대한 댄스파티를 리드했다. 2008년에 〈"Heroes"〉는 동명의 NBC 드라마 시리즈 사운드트랙에 수록되었으며, 그다음 해에는 또 다른 스티브 쿠건 주연 영화 「What Goes Up」에 등장했다. 2009년에는 다시 원곡이 라파엘전파 예술가들을 다룬 BBC 드라마 「데스퍼레이트 로맨틱스」의 트레일러에 사용되었고, 영화 「닌자 어쌔신」의 사운드트랙에 실렸다. 그다음 해에는 BBC2 채널의 보이 조지 전기 드라마 「워리드 어바웃 더 보이」의 사운드트랙에 수록되었다. 「글리」의 출연진들은 〈"Heroes"〉를 2012년의 한 에피소드에서 공연했고, 2014년에는 배우 매들린 맨톡이 「투모로우 피플」의 미국 리메이크에서 불렀다. 같은 해에 자넬 모네의 리메이크가 펩시 광고에 사용되었다.

스컴프로그와 솔라리스의 비슷한 실험에 이어, 2003년에는 오리지널 트랙이 샘플링된 데이비드 게타의 아주 들어주기 힘든 댄스 부틀렉이 공식 발매 허가되었다. '데이비드 게타 vs 보위'로 크레딧이 표기된 〈Just For One Day (Heroes)〉는 2003년 6월에 정식으로 발매되어 영국 Top75 차트의 바닥을 간신히 차지했다. 확장 버전은 나중에 《Club Bowie》 앨범에 실렸고, 곡과 비디오(조 게스트가 연출했고, 밤새 광란 파티 속 황홀경에 빠진 사람들을 담았다)는 《Best Of Bowie》의 2003년 미국 재발매반과, 함께 제공된 보너스 DVD에 들어갔다. 〈"Heroes"〉는 인디 밴드 카사비안이 ITV의 의뢰로 2006년 월드컵을 위해 커버했을 때 또다시 대중들의 관심을 얻었다. 2008년에는 나이키가 보위의 원곡을 베이징 올림픽용 TV 광고에 쓰기로 계약하기도 했다. 그리고 그해에 3인조 아일랜드 밴드 더 스크립트의 커버 버전이 2012년 런던 올림픽의 공식 주제가로 선정되었다고 발표되었다. 2012년 7월 27일, 런던 올림픽 개막식 당일, 영국 선수들이 경기장에 입장할 때 보위의

원곡이 사용되었으며, 경기 기간 도중에는 영국이 메달을 땄을 때 한 마디씩 연주되었다. 2013년 6월 7일 여왕은 BBC의 재단장된 방송국을 내방하여 더 스크립트의 〈"Heroes"〉 연주를 예를 갖춰 감상했다.

2010년 11월에는 〈"Heroes"〉의 커버 버전이 ITV의 재능 경연 프로그램 「The X Factor」의 파이널리스트들에 의해 싱글로 발매되었는데, 수익금을 '헬프 포 히어로즈(Help for Heroes)' 기금에 기부하는 형태였다. 당연하게도 싱글은 영국 차트 1위를 기록했고, 지구상에서 진짜 음악을 삭제해버리려는 「The X Factor」의 핵심 전략인 무미건조한 편곡, 유로비전식 전조, 머라이어 캐리식 노래방 요들링을 통해 신세대들에게도 데이비드 보위를 소개했다. 자선 목적이었음은 충분히 존중해야 한다. 그러나 음악의 수준은 알렉세이 세일의 유명한 불평을 연상하기에 충분했다. "오, 그건 자선이죠. 그럼 다 된 거죠, 자선을 위해서만. 그렇죠? 자선 목적이면 뭘 하든지 다 되는 거죠. 히틀러가 폴란드를 이분 척추증 아동들을 위해 침공했다면, 아무 문제가 안 됐겠죠!"

2011년에 모비는 〈"Heroes"〉를 "지난 100년간의" 노래 중 가장 좋아하는 곡으로 꼽았다. 보위의 원곡은 BBC 라디오 4 「Desert Island Discs」에서도 인기가 있어서, 영국 보수당 정치인이자 경영인 아치 노먼(1998년 3월), TV 쇼 진행자 제레미 클락슨(2003년 11월), 그리고 인권 운동가 샤미 차크라바티(2008년 11월)까지 신청자도 다양했다. 아름답게 절제된 버전은 뮤지컬 「라자루스」의 피날레로 쓰였다. 데이비드가 죽었을 때, 당연하게도 〈"Heroes"〉는 추모 행사에서 가장 많이 쓰이는 곡이 되었다. 이 곡으로 추모 공연을 펼친 사람들에는 블론디, 제이콥 딜런, 레이디 가가, 프린스 등이 있었다. 프린스는 2016년 3월의 라이브 세트리스트에 이 노래를 포함시켰는데, 슬프게도 그 자신에게도 마지막 공연 중 하나가 되었다.

"HÉROS" : "HEROES" 참고

HEY MA GET PAPA (믹 론슨/데이비드 보위)
데이비드 보위와 믹 론슨의 공동 크레딧으로 표기된 유일무이한 결과물이 론슨의 데뷔 앨범 《Slaughter On 10th Avenue》에 실린 이 곡이다. 후일 론슨은 "사실은 제가 그에게 가사를 써달라고 부탁했죠. 저는 작가라기보단 늘 연주자에 가까웠으니까요"라고 설명했다. 그

결과로 〈Velvet Goldmine〉과 후기 비틀스 사이쯤에 위치한 쿵쿵거리는 글램이 탄생했다. 즉, 같은 앨범에 실린 〈Growing Up And I'm Fine〉과 비슷하게, 보위의 손자국이 잔뜩 묻어 있었다. 〈Hey Ma Get Papa〉는 나중에 2006년 컴필레이션 《Oh! You Pretty Things》에 수록되었다.

HIDEAWAY (이기 팝/데이비드 보위)
보위가 공동으로 쓰고, 공동으로 프로듀싱하여 이기 팝의 《Blah-Blah-Blah》에 수록되었다.

HIGHWAY BLUES (로이 하퍼)
로이 하퍼의 1973년 앨범 《Lifemask》에 실린 것이 원곡인 〈Highway Blues〉는, 같은 해 말 올림픽 스튜디오에서 보위의 제작으로 애스트러네츠가 커버했고, 1995년 앨범 《People From Bad Homes》에 수록되었다.

HOLD ON, I'M COMING (아이작 헤이스/데이비드 포터)
샘 앤드 데이브의 이 히트곡은 버즈가 라이브로 연주했다.

HOLE IN THE GROUND
별로 알려지지 않은 이 곡은 원래 조지 언더우드가 메인 보컬을 맡고 보위가 보컬 하모니와 기타 연주로 참여한 데모로 녹음됐다. 언더우드의 기억에 따르면 곡에 참여한 다른 뮤지션들은 《Space Oddity》 밴드 멤버 팀 렌윅, 허비 플라워스, 그리고 테리 콕스였다고 한다. 만약 그의 기억이 정확하다면, 이 데모는 1969년에서 1970년 초 사이에 녹음되었을 것이지만, 팀 렌윅은 이 세션에 대한 기억이 없다고 한다. 언더우드에 따르면 이 곡은 원래 이어지는 인스트루멘털 〈Lump On The Hill〉을 B면에 실은 싱글로 고려되었다(1970년 초 〈Memory Of A Free Festival〉의 싱글 버전을 녹음할 때 비슷한 방식이 시도되었다).

30년 뒤, 〈Hole In The Ground〉는 되살려져 《Toy》 세션에서 재녹음되었다. "아주, 아주 단순한, 그러나 즐거운 잼을 계속 발전시켰죠." 피아니스트 마이크 가슨은 후일 회고했다. "그 곡에 대해선 이야기할 것들이 많아요." 가슨은 이 곡을 "작고 정신 나간 그루브"로 묘사했는데, 그만 그렇게 생각한 것은 아니다. 아웃트로에 리코더로 후렴을 얹은 멀티플레이어 리사 저마노 역시

"그 곡 죽이죠!"라는 의견을 밝힌 바 있다.

2011년 온라인에 유출된 3분 30초짜리 미발매 《Toy》 버전의 〈Hole In The Ground〉는, 루 리드의 〈Walk On The Wild Side〉에서 허비 플라워스가 연주한 유명한 베이스라인과 그리 동떨어지지 않은 그루브를 담은, 기분 좋게 느긋한 곡이다.

HOLY HOLY
• 싱글 A면: 1971년 1월 • 싱글 B면: 1974년 6월 [21위] • 보너스 트랙: 《Man》, 《Ziggy》(2002), 《Re:Call 1》
마크 볼란을 연상시키는 이 느린 록 넘버의 두 가지 스튜디오 버전에 대해서는 몇 가지 오해가 있는데, 라이코디스크의 《The Man Who Sold The World》 재발매반에 실린 오해의 소지가 있는 텍스트도 한몫했다. 1970년 가을에 녹음됐고 유실된 것으로 알려진 첫 데모는 데이비드의 크리설리스 레코즈와의 새 발매 계약을 따내 주었고, 이사 밥 그레이스는 그 곡을 "환상적"이라고 생각했다. 첫 정식 버전은 1970년 11월의 9일, 13일, 16일, 세 번의 세션에 걸쳐 노팅 힐의 아일랜드 스튜디오에서 녹음되었다. 데이비드의 새 매니저 토니 디프리스의 제안에 따라 〈Space Oddity〉에 참여하고 한 해 뒤 블루 밍크를 통해 차트에서의 성공을 맛보고 있던 베이시스트 허비 플라워스가 제작을 맡았다(〈Melting Pot〉과 〈Good Morning Freedom〉이 모두 영국 차트 Top10을 기록했다). 플라워스는 이 곡의 연주를 위해 블루 밍크의 두 동료 기타리스트 앨런 파크와 드러머 배리 모건을 선발했지만 녹음 세션은 그다지 성공적이지 못했다. "좀 이상한 경우였어요." 플라워스는 후일 회고했다. "저는 곡이 그다지 마음에 들지 않았고 제가 연주해준 다른 부분을 추가하자고 데이비드에게 요청했죠. 데이비드는 나중에 그걸 공개했고 그게 훨씬 나았어요." 오리지널 레코딩은 확실히 무기력했고, 플라워스의 베이스가 터무니없이 높게 믹스되어 있었으며, 다음 버전에 비해 상태가 좋지 않았다. 보위는 1971년 1월 18일 그라나다 텔레비전의 「Newsday」에 출연해 미스터 피쉬 드레스를 입고 어쿠스틱 기타를 든 채 라이브도 선보이며 홍보에 최선을 다했다. 그런데도 노래는 1971년 1월의 싱글 차트에서 성공을 거두지 못했는데, 이유를 찾는 일은 어렵지 않다. 같은 해의 아놀드 콘스 노래들과 함께, 이 곡의 오리지널 버전은 보위의 1970년대 싱글 중 모노로만 발매된 유일한 경우이다.

가사적인 측면에서 〈Holy Holy〉는 보위가 알레이스터 크롤리의 저작에 대해 관심을 드러내는 초기 사례인데, 관심은 곧 《Hunky Dory》 가사의 상당 부분에 대한 영향으로 이어진다. 보위가 스스로를 '의로운 형제 a righteous Brother'로 비유했을 때, 그는 1960년대의 유명한 가수 듀오 라이처스 브러더스가 아니라 프리메이슨에 등장하고 후일에 '황금새벽회'라는 용어로 이어지는 작자 미상의 도덕극 『Everyman』의 등장인물을 이야기하는 것이었다. 이런 관점에서 볼 때, '나는 천사가 되고 싶지 않아요, 그냥 조금 나빠지고 싶어요, 내 속의 악마를 느끼고 싶어요I don't want to be an angel, just a little bit evil, feel the devil in me'는 크롤리의 '섹스 마법(Sexmagickal)' 체계의 신비롭고 사이비 종교적인 성적 관습으로 빠져드는 여정의 시작을 의미하는 것이다.

좀 더 빠르고, 믹 론슨 특유의 일렁이는 연주에 빚진 〈Holy Holy〉의 두 번째 테이크는 1971년 여름에 녹음되었고 잠깐 동안은 《Ziggy Stardust》 앨범에 수록될 뻔했다. 그러나 결국은 〈Diamond Dogs〉의 B면에 수록되는 3년 뒤까지 묵혀 있었고, 오리지널 버전이 아니라 바로 이 버전이 후일 《Bowie Rare》와 라이코디스크의 《The Man Who Sold The World》 재발매반에 포함되었다. 후자의 슬리브 노트에 실린 내용과는 달리, 오리지널 싱글 버전은 2015년에 《Five Years (1969-1973)》 세트 중 《Re:Call 1》에 실려 마침내 빛을 보기 전까지, 1971년 이후 어떤 형태로도 발매되지 않았다.

HOME BY SIX
이 미스테리한 보위의 곡은 1967년 즈음 만들어졌을 것으로 추정된다.

HONKY TONK WOMEN (믹 재거/키스 리처즈)
1972년 11월 29일 필라델피아에서 모트 더 후플이 롤링 스톤스의 이 1969년 히트곡을 라이브로 연주했을 때 보위는 색소폰과 백킹 보컬을 맡았다. 이 무대는 1998년 컴필레이션 《All The Way From Stockholm To Philadelphia》에 수록되어 있다.

HOOCHIE COOCHIE MAN (윌리 딕슨)
머디 워터스가 1954년에 커버한 것으로 유명한 이 윌리 딕슨의 고전은 킹 비스와 매니시 보이스에 의해 라이브

로 연주되었다.

HOP FROG (루 리드)
2001년 11월, 보위는 루 리드의 앨범 《The Raven》에 수록된 이 트랙에 보컬을 얹었다. 1년이 더 지나 발매된 이 앨범은 19세기 공상가 에드거 앨런 포의 작품을 바탕으로 2000년에 함부르크의 탈리아 시어터에서 진행했던, 리드가 연출가 로버트 윌슨과의 협업으로 내놓은 극예술의 사운드트랙을 발전시킨 결과였다. 본래 1849년에 출판된 『Hop-Frog(뛰는 개구리)』는 포의 불쾌한 단편 소설 중 하나로서, 비정한 주인에 대한 광대의 복수를 담은 어두운 이야기인데, 함부르크에서의 작업에서는 클라이맥스 역할을 했다.

"제가 몇 개의 곡을 추렸고, 그가 〈Hop Frog〉를 골랐죠." 루 리드는 2003년에 설명했다. "그 곡을 부르고 싶어 했어요. 왜인지야 아무도 모르죠. 어쨌든 그가 뭐라도 해줘서 좋았어요. 그가 와서 불렀고, 저는 매우 만족스러웠어요. 전 데이비드의 작업을 좋아해요. 특히 백그라운드 보컬을 부르면서, 고음을 지를 때 그게 좋아요." 〈Hop Frog〉는 확실히 보위의 생기 넘치는 백킹 보컬을 들려주는데, 옛적의 《Transformer》를 연상시키는 터보 차저가 달린 듯한 리드의 기타 사운드와 대조를 이루었다. 곡은 2분도 안 되게 짧고, 내러티브나 사건 측면에서 별다른 내용 없이 오디오 버전으로 극화될 이야기의 전주곡 역할을 할 따름이다(윌렘 대포와 아만다 플러머의 목소리가 이야기에 등장한다). 곡이 가벼워지는 몰라도, 보위와 리드의 자유로운 열정이 담긴 듀엣은 그 자체로 즐거움을 준다.

HOT PANTS (제임스 브라운/프레드 웨슬리)
제임스 브라운의 1971년 앨범 타이틀 트랙으로, 스파이더스의 1972년 초 《Ziggy》 공연들 몇에서 연주된 제임스 브라운 메들리의 후반부를 차지했다(제임스 브라운의 원곡은 1971년 미국 히트 싱글이기도 했다). 더 자세한 내용은 'YOU GOT TO HAVE A JOB (IF YOU DON'T WORK-YOU DON'T EAT' 항목에 있다. 이와 관계없는 1976년 제임스 브라운의 곡 〈Hot〉과 보위의 연관성에 대해서는 'FAME'을 참고.

HOW COULD I BE SUCH A FOOL (프랭크 자파)
마더스 오브 인벤션이 1969년 앨범 《Cruising With Ru-

ben & The Jets》에서 발표한 이 노래는, 폐기된 1973년 애스트러네츠 프로젝트를 위해 보위가 커버한 곡 중 하나였다. 애스트러네츠의 좋은 레코딩들과 함께, 결국 1995년《People From Bad Homes》에 수록되었다.

HOW DOES THE GRASS GROW? (데이비드 보위/제리 로단)
• 앨범: 《Next》

'길 바로 옆에는 작은 묘지가 있어요There's a little churchyard just along the way'를 읊조린 지 거의 반세기가 지나서, 보위는 불운한 청춘을 위한 또 다른 송가를 '역 옆에는 묘지가 있어요There's a graveyard by the station'로 시작한다. 그러나 〈Please Mr. Gravedigger〉와의 공통점은 곧 희미해진다. 〈How Does The Grass Grow?〉는 보위가 늘 두고 써먹은 엽기적인 보드빌 스타일을 지니고 있지만, 이 곡에는 만화적인 특성이 전혀 없다. 어둡고 음울하고 소름 끼치면서도 비뚤어진 아름다움이 스며들어 있는 이 곡은, 《The Next Day》의 숨겨진 보석 중 하나이다(기억에 쉬이 남는 브리지로 넘쳐흐르는 앨범에서도, 이 곡의 브리지는 보위가 쓴 것 중 가장 매혹적으로 아름답다). 이건 오직 데이비드 보위만이 만들 수 있는 곡이었고, 그의 후기 작업들의 세련미에 대한 증거가 된다.

"발칸(Balkan)", "무덤(burial)", 그리고 "역전(reverse)"은 《The Next Day》의 카탈로그에서 데이비드가 이 곡에 부여한 세 단어였는데, 이 단어들과 특이하게 직설적인 가사를 동시에 고려하면, 곡의 테마에는 의문의 여지가 별로 남지 않는다. 사나운 분노와 찢어지는 슬픔이 동시에 느껴지는 〈How Does The Grass Grow?〉는 이름 모를 전쟁의 잔혹함으로 인해 산산조각 난 세대를 기린다. 늘 그러하듯 보위는 테마의 보편성을 위해 불투명한 요소들을 집어넣었다. 1995년에 일어난 보스니아 마을 스레브레니차의 남성과 소년들에 대한 학살을 연상시키다가도, 그보다 몇십 년 전으로 보일 수 있는 장치들도 있다. 어쨌든 배경은 '소녀들이 헝가리에서 온 나일론 스커트를 입고 샌들을 신으며the girls wear nylon skirts and sandals from Hungary', '소년들이 리가-1을 타는the boys ride their Riga-1s' 동유럽의 어딘가로 보인다. 리가는 1965년과 1992년 사이에 생산된 라트비아산 모터자전거 모델이므로 60년대 중반의 어딘가가 될 수도 있다. 또 소녀들에 관한 가사는 스탈린의 딸 스베틀라나 알리루예바의 1967년 회

고록 『Twenty Letters To A Friend(친구에게 보내는 20개의 편지)』에서 직접 인용한 것이다. 러시아 주코프카 마을의 60년대 초반을 묘사하면서 스베틀라나는 "마을 주민들은 여전히 우물에서 물을 길어 먹고, 석유 스토브로 요리를 한다. 오두막에서는 여전히 소가 울고 암탉이 꼬꼬댁거린다. 와중에 텔레비전 안테나가 회색의 무너질듯한 지붕에서 솟아 올라가 있고, 소녀들은 헝가리에서 온 나일론 블라우스와 샌들을 걸친다"라고 이야기한 바 있다. '역 옆의 묘지'와 '리가 모터자전거'를 염두에 두면, 주코프카가 리가-오룔 철도의 정거장으로 건립되었다는 점을 지적하는 게 중요할지도 모른다.

배경이 어디인지, 언제인지를 떠나서, 생존자들의 손과 양심에 피와 죄책감을 남긴 뭔가 나쁜 일이 일어났음은 분명한 듯하다. 시간을 넘나들며, 가사는 어떤 악몽 같은 사건 앞뒤로 생명을 병치시킨다: '시계가 거꾸로 간다 하더라도 저를 여전히 사랑하겠나요 / 소녀들은 피로 가득 차고 풀은 다시 푸르겠죠Would you still love me if the clocks could go backwards / The girls would fill with blood and the grass would be green again'. 그러나 역사에 역행은 없고 비극을 지울 수는 없는 법이다: '소년들이 눕는 곳이 어디인가요? 진흙, 진흙, 진흙 / 풀은 무엇으로 자라나요? 피, 피, 피 Where do the boys lie? Mud mud mud / How does the grass grow? Blood blood blood'. 이 구절들은 영국과 미국의 군인들이 훈련소에서 즐겨 불렀던 챈트에서 유래했다. 토니 비스콘티가 알아챘듯, 노래의 제목은 "총검을 인형에 꽂아 넣는 훈련을 할 때 배우는 챈트의 일부"인 것이다. 스탠리 큐브릭의 1987년 고전 「풀 메탈 재킷」에서 R. 리 이메이가 연기한 엄격한 훈련 교관은 이 챈트를 콜 앤드 리스펀스하며 신병들을 지도한다. "풀은 무엇으로 자라나? 피! 피! 피!"

'Ya Ya'라는 가제 하에 녹음된 이 노래는 《The Next Day》를 위한 세션에서 초반에 다뤄진 곡들 중 하나였다. 보위는 2012년 1월까지 리드 보컬을 녹음하지 않았지만 백킹 트랙은 2011년 5월 3일에 완성되었다. 제리 로단과의 공동 작곡으로 표기된 점에서, 코러스를 여는 '야 야 야 야'의 멜로디가 로단의 가장 유명한 곡이자 섀도우스의 1960년 세계적 히트곡인 인스트루멘털 〈Apache〉에서 통째로 빌려온 것임을 알 수 있다. 이 특이한 삽입법은 처음에는 귀에 거슬리고 상당히 섬뜩하게 들리지만 곡의 가장 절묘한 수 중 하나이다. 학교 운

동장에서 하는 순진한 카우보이와 인디언 놀이를 전쟁의 참혹한 현실과 대비시키기 때문이다. 야만성과 우스꽝스러움의 병치이면서, 곡이 스스로의 진실성에 과몰입하지 않게 구해내는 부가효과도 있는 것이다. 또 이게 유일한 음악적 인용인 것은 아니다. 특히 《Lodger》는 《The Next Day》 세션 동안 하나의 본보기로 쓰였는데, 그걸 증명하려는 듯 곡의 마지막 30초에는 -"여기 내가 예전에 소년과 제복에 대해서 만들어둔 게 있지"라고 말하려는 듯- 틀림없이 〈Boys Keep Swinging〉을 연상시키는 후주가 사뿐히 연주된다.

밴드는 생기가 넘치고, 비스콘티는 극적으로 넓게 펼쳐진 소리의 풍경을 창조하며, 보위는 곡을 완숙하게 지배하며 노래하고, 그 사랑스러운 브리지에는 특출난 아름다움이 도사리고 있다. 드라마로 가득 찬, 잘 만들어진 수준 높은 곡이다.

HOW LUCKY YOU ARE

1971년 1월 4일에, 토니 디프리스의 동료 로렌스 마이어스는 보위의 신곡 〈How Lucky You Are〉의 복사본을 쇼비즈니스 매니저 고든 밀스에게 보냈는데, 그의 고객 톰 존스가 곡을 녹음하리라는 기대에서였다. 그러나 결과는 신통치 않았고 곡에 대한 별다른 소식이 없다가 4월에 보위 스스로 곡을 녹음하려는 첫 시도가 있었다. (코러스의 가사에 따라) 'Miss Peculiar'라고도 불리는 이 미발매된 3분 35초짜리 레코딩은 피아노, 드럼, 베이스 백킹 위에 보위의 목소리와 〈Rupert The Riley〉로 유명한 미키 킹의 보컬을 담고 있다. 쿠르트 바일 시기 보위의 '오케스트라 피트' 밴드 스타일을 흐릿하게 예시하는, 짐짓 뽐내는듯한 이 왈츠 곡은, 명백하게 〈Starman〉을 전조하는 '라 라 라'를 담은 아웃트로를 갖고 있다. 덜 만들어져서 반복되는 구절들을 미루어 볼 때 미완성 곡임은 분명하지만, 있는 가사만 봐도 우쭐대는 쇼비니스트의 멍청함을 재미나게 표현한 작품임을 알 수 있다: '네가 말할 땐, 나에게 말하지 / 네가 잘 때는, 내 옆에서 잠들지 / 네가 깰 때는, 나와 함께 일어나지 / 네가 걸을 때는, 내 두 발자국 뒤에서 걸어 (…) 네가 얼마나 운 좋은지 한번 보렴!When you speak, you speak to me / When you sleep, you sleep by me / When you wake, you wake with me / When you walk, you follow two steps behind (…) Take a look at how lucky you are!'. 《Hunky Dory》 세션 당시에

녹음되었고 릭 웨이크먼이 피아노를 연주했음이 거의 확실한 더 정제된 두 번째 테이크는 부틀렉으로 등장했다. 1989년 라이코에서 더 정리된 버전으로 리마스터되기도 했지만 결국 《Sound+Vision》 재발매 프로그램에서는 제외되었다.

HUNG UP ON THIS GIRL

저작권협회 BMI는 이 곡을 엠버시 뮤직 코퍼레이션이 발매한 보위의 작품으로 표기하고 있다. 보위의 1966년 밴드 버즈가 가끔 라이브로 연주한 〈Hung Up〉과 같은 곡일 가능성이 높아 보인다.

HURT (트렌트 레즈너)

• 라이브 비디오: 「Closure」 (나인 인치 네일스)

나인 인치 네일스의 1994년 앨범 《The Downward Sprial》에 수록되었고 후일 조니 캐시의 웅장한 커버 버전으로 더 많은 대중들에게 알려지게 되는 (2003년 조니의 사망 불과 몇 달 전에 히트친) 〈Hurt〉는 'Outside' 미국 투어 당시 보위와 나인 인치 네일스가 함께 연주했다.

I AIN'T GOT YOU (캘빈 카터)

야드버즈의 1964년 B면 곡으로, 매니시 보이스의 라이브 레퍼토리에 포함되었다.

I AM A LASER

1973년 애스트러네츠에 의해 올림픽 스튜디오에서 녹음되어 1995년 《People From Bad Homes》와 2006년 《Oh! You Pretty Things》에 수록된 〈I Am A Laser〉는 보위의 팬들에게 《Scary Monsters》의 수록곡 〈Scream Like A Baby〉의 초기 프로토타입으로 알려져 있다. 멜로디가 유사하긴 하지만, 손가락 튕기는 편곡은 《Diamond Dogs》의 좀 더 펑키(funky)한 트랙들에 더 빚지고 있으며, 가사는 완전히 다르다: '나는 레이저예요, 당신의 눈을 파고드는 / 그리고 나는 당신이 어떤 남자인지 알죠, 당신을 꼭 붙잡기를 열망해요I am a laser, burning through your eyes / And I know what kind of man you are, and I long to hold you tight'. 가사는 당시 대부분의 보위 곡처럼 불가해하긴 하지만, 전반적인 주제는 화자의 변태적인 섹스에 대한 선호를 드러내는 것으로 보인다. 두 번째 벌스에는 아바 체리가

'내 레이저 빔을 켜겠어요, 한 시간만이라도 / 당신이 내 금빛 샤워를 느낄 때 내가 열기를 켰음을 알게 되겠죠I'm going to turn my beam on, if only for an hour / You'll know I've switched the heat on when you feel my golden shower'라고 노래 부르는 놀랄 만한 부분이 있다.

2009년 9월에 인터넷에 유출된 《Young Americans》 세션의 조각들 중에는 'Lazer'라고 이름 붙여진 트랙의 흥미로운 2분짜리 발췌본도 있었다. 1974년 8월 13일로 기록된 시그마 사운드에서의 릴테이프에 실려 있던 이 버전은 벌스의 멜로디와 가사가 완전히 달랐고, 〈After Today〉나 다른 《Young Americans》 세션의 초기 곡들과 이어지는 소울풀한 그루브를 지니고 있었다. 익숙한 '나는 레이저예요'로 시작되는 코러스로 들어가기 전 '거울, 벽에 걸린 거울은 모든 것을 살펴보지요mirror, mirror on the wall sees all'라고 보위가 노래 부를 때, 동화적인 레퍼런스에 대한 그의 계속되던 애착이 드러나며, 가창에서는 기분 좋은 친밀감과 자유분방함이 느껴진다. 앨범의 초기 형태를 위해 손으로 쓴 리스트 하나에는 이 트랙이 '예비용'에 포함되어 있고, 약간 다르게 'I'm A Laser'라고 이름 붙여져 있다.

I AM DIVINE

원래는 와와 기타와 카우벨 퍼커션, 피아노와 현악을 포함한 펑키(funky)한 〈1984〉 스타일로 편곡되어 애스트러네츠의 세션 당시에 녹음했던 〈I Am Divine〉은 1974년 《Young Americans》를 위해 크게 재작업되어 〈Somebody Up There Likes Me〉로 재탄생했다. 두 곡 사이에 유사점들이 있긴 하지만(특히 아바 체리가 '아주 신성해요so divine'라고 노래하는 백킹 보컬) 〈I Am Divine〉의 가장 흥미로운 가사는 데이비드가 이기 팝에게 으스대는 것처럼 들리는 부분이다: '난 이 구역의 메인 맨이야이야 / 어이 짐, 내게 통제력이 있다고!I'm the Main Man in my city / Hey Jim, I'm in control!'. 더 나아가면 이 가사는 〈The Jean Genie〉-'너를 놓아버려!let yourself go!'-와 〈The Man Who Sold The World〉-'나는 절대 통제를 잃지 않았어I never lost control'-에서 이미 드러났던, 자기 통제와 충돌하는 충동에 관한 보위의 관심을 드러내기도 한다. 이 트랙은 결국 1995년 《People From Bad Homes》에 수록되었는데, 미국반의 슬리브 노트에는 보위가 리드 보컬을 불

렀다는 완전히 잘못된 정보가 기재되었다. 이 트랙은 후일 2006년 컴필레이션 《Oh! You Pretty Things》에 포함되었다.

I AM WITH NAME (데이비드 보위/브라이언 이노/리브스 가브렐스/마이크 가슨/에르달 크즐차이/스털링 캠벨)

• 싱글 B면: 1995년 9월 [35위] • 앨범: 《1.Outside》 • 보너스 트랙: 《1.Outside》(2004)

《1.Outside》의 등장인물 라모나가 내레이션을 맡은 이 주문을 외는 듯한 트랙은, 레이어를 겹겹이 쌓아 분위기를 형성하는 앨범의 오프닝을 재연한다. 웅얼거리는 목소리와 불길한 퍼커션은 1983년작 〈Ricochet〉를 간접적으로 연상시키는데, 라모나의 반복되는 챈트는 나단 애들러의 '빠져드는 불안anxiety descending'과 '세기 사이의 교차로에 남겨지는 것/혹은 세기 사이의 교차로에서의 좌회전left at the crossroads between the centries'에 관한 웅얼거림과 병치된다. 솔직히 말해서 무슨 말인지 이해하기는 어렵지만, 분위기에 관한 순수한 실험으로서나 다가오는 위협에 대한 표현으로서는 대단히 성공적이다. 이 곡은 '앨범 버전'보다 싱글 B면 버전이 더 길게 편집됐다(이 버전이 나중에 《1.Outside》의 2004년 재발매반에 포함되기도 했다). 정교한 10분짜리 버전의 〈I Am With Name〉은 2003년 온라인에 유출된 1994년의 작업물 중 하나였다('THE 'LEON' RECORDINGS' 참고).

I BIT YOU BACK : 'D.J.' 참고

I CAN'T EXPLAIN (피트 타운센드)

• 앨범: 《Pin》

1965년에 차트 8위까지 오르며 더 후를 띄운 이 히트곡은 'Ziggy Stardust' 투어 당시에 스파이더스에 의해 가끔 라이브로 연주되었다. 스튜디오 버전을 녹음하려는 초기의 시도는 트라이던트에서 1972년 6월 24일에 진행되었는데, 〈John, I'm Only Dancing〉의 첫 테이크를 녹음한 세션이기도 했다. 결국 두 트랙은 폐기되었고 영원히 발매되지 않았다. 다음 해에 〈I Can't Explain〉은 피아노와 색소폰 위주의 특이한 편곡을 통해 《Pin Ups》용으로 재작업되었다. 여기에는 조니 키드 앤드 더 파이럿츠의 1960년 차트 1위곡 〈Shakin' All Over〉에서 조 모레티가 연주한 솔로에서 들을 수 있는 화음이

나 벤딩 주법에 영향을 받았음이 분명한 믹 론슨의 기타 솔로가 포함되어 있었는데, 더 후의 원곡에는 없는 12마디 코드 진행이 통째로 사용되었다. 라이브 버전은 1973년 10월 《The 1980 Floor Show》에 수록되었고, 곡은 그 10년 뒤 'Serious Moonlight' 투어 초기에 다시 등장했다.

I CAN'T GIVE EVERYTHING AWAY
• 앨범: 《Blackstar》 • 프로모 비디오: 2016년 4월 • 싱글 A면: 2016년 4월

〈Dollar Days〉의 애달픈 후주는 《Blackstar》의 마지막 트랙이자 모든 그림자를 걷어내는 일출처럼 고요한 낙관으로 보위의 마지막 앨범을 닫는 숨막히게 아름다운 노래의 따뜻하고 희망찬 화음으로 부드럽게 이어진다. 도니 매카슬린의 환희에 찬 색소폰 연주에서 벤 몬더의 생동감 넘치는 기타 솔로까지, 이 트랙이 이 이상 사랑스러울 방법은 없어 보인다.

"그냥 참 극적인 노래죠." 키보디스트 제이슨 린드너는 말했다. "감정이 엄청나요. 꿈결같죠. 베이스 음이 낮아지는 동안 계속 일정하게 유지되는, 윌리처 피아노로 연주했던 부분이 기억나요. 반복되면서 소리가 점점 커지죠."

백킹 트랙은 2015년 3월 21일에 매직 숍 스튜디오에서 커트되었고, 《Blackstar》의 곡으로서는 특이하게 같은 날에 녹음한 보위의 보컬이 최종 트랙에 일부 사용되었다. 리드 보컬의 나머지 부분은 휴먼 스튜디오에서 5월 6일에 녹음했다. 최종 믹스까지 유지된 또 다른 부분은 그의 오리지널 홈 데모 조각들인데, 〈Dollar Days〉로부터 빠져 나오는 드럼 루프와 데이비드가 연주한 구슬픈 하모니카 라인이 그것이다. 이 하모니카 연주는 〈A New Career In A New Town〉을 떠올리게 하고, 더 나아가 《Never Let Me Down》의 타이틀곡의 코드와 리듬을 부드럽게 암시한다. 한 시대를 마감하는 철학적인 보고처럼 들리는 이 곡에서 이런 은밀한 회고들은 대단히 적절해 보인다. 모호한 레퍼런스와 불분명한 가사에 있어 50년간 록 음악 최고의 마스터였던 데이비드 보위가, '모든 걸 줘버릴 순 없어요(I Can't Give Everything Away)'라는 제목의 곡으로 마지막 앨범을 닫는다는 건 즐거운 일이다.

데이비드의 이 청원은 아마도 그 스스로를 이미 충분히 우리에게 주었다는 뜻이기도 할 것이다. 우리는 데이비드 보위를 가졌으므로, 데이비드 존스로 남은 부분들은 편히 쉽게 해달라는 게 아닐까. 수십 년간의 인터뷰, 투어 그리고 토크 쇼들은 끝났지만, 매체의 커버 기사들은 여전히 홍수처럼 쏟아지고 거대한 전시 투어는 세계를 순회하며 수천 명이 데이비드의 옷가지들, 노트들과 어릴적의 낙서들을 훔쳐본다. 충분하잖아, 그는 이렇게 말하는 듯하다. 더 이상은 안 돼. 이게 전부야, 친구들.

그러나 〈I Can't Give Everything Away〉의 화살통에는 더 유쾌한 촉끝도 있는데, 그건 보위의 열렬 지지자들이 가장 좋아하는 과거를 유머러스하게 겨냥한다. 『NME』와의 1972년 인터뷰에서, 데이비드는 저널리스트 찰스 샤 머리에게 이렇게 말했다. "저는 제가 쓰는 것의 반도 이해하지 못해요. 제가 방금 쓴 곡을 돌아봐도 처음에 그게 어떤 것을 의미했더라도, 지금 보면 저를 둘러싼 새로운 상황, 새로운 무언가에 따라 완전히 다른 의미가 되어 있죠. 많은 사람들이 −특히 미국인들이− 제 노래가 뭘 뜻하는지를 제게 이야기해주더군요." 수십 년 뒤 2003년의 《Reality》 전자 보도자료에서, 그는 카메라를 똑바로 쳐다보고 빙긋 웃으며 이렇게 말했다. "제가 당신들을 위해 하는 일의 본질은… 거짓말을 하는 거죠."

상술한 것들, 그리고 유사한 다른 발언들을 염두에 두면, 그의 작품을 특정한 "의미"들을 끌어내고 실토하게 만드는 사냥터로 만드는 접근에 대해, 보위가 그의 마지막 앨범의 말미에 정감 어린 경고를 날릴 공간을 마련해야 했다고 보는 것은 적절해 보인다. 〈I Can't Give Everything Away〉는 움직이는 타겟을 제시하고, 인터뷰어의 날카로운 질문들을 고개 숙여 피해가며, 기쁘게 스스로를 반박하고, 양립할 수 없는 반대항들을 포용하며 늘 즐거움을 누려온 보위가 그 스스로의 불가해함을 기리는 노래다: '더 많은 것을 보면서 더 적은 것을 느껴요, 아니라고 말하며 맞음을 의미해요 / 이게 내가 한 말의 전부예요, 이게 내가 보낸 메시지예요Seeing more and feeling less, saying no but meaning yes / This is all I ever meant, that's the message that I sent'. 이건 가사에 아무런 의미가 없다는 말과는 거리가 멀고, 가사가 어떤 의미를 갖기를 원하느냐에 따라 무엇이든 뜻할 수 있음을 웅변적으로 상기시키는 것이다. 이 곡과 맞닥뜨림으로써 −내가 지금 이걸 씀으로써 하고 있고, 당신이 이걸 읽음으로써 하고 있듯, 보위 가사의 해석에 대한 보위의 가사를 해석함으로써− 우리는

데이비드가 만든 게임에 기꺼이 참여하는 플레이어들이 되어, 영리하고 아름다운 노래 안에서 춤추게 된다. 그는 여기서 최후의 미소를 짓고 있는 것인데, 꽤 지당한 일이다. 그의 속임수는 당신과 나니까.

2016년 4월 6일, 〈I Can't Give Everything Away〉의 스탠더드 앨범 트랙 버전의 다운로드가 보위 사후 《Blackstar》의 세 번째 싱글로 프로모션되었다. 더 짧은 4분 26초짜리 편집본은 그래픽 디자이너 조너선 반브룩이 만든, 앨범의 아트워크에서 따온 기하학적 도형들과 가사 텍스트로 구성된 애니메이션 영상과 함께 프로모션용 CD-R에 수록되었다. "아주 간단하고 조그만 비디오인데, 완전히 긍정적이고 싶었어요." 반브룩은 설명했다. 달큰하게 감상적인 마무리로서, 마지막 장면은 만화적으로 표현된 우주비행사가 차츰 우주로 멀어지는 모습을 그리고 있다.

I CAN'T READ (데이비드 보위/리브스 가브렐스)
• 앨범: 《TM》 • 싱글 B면: 1989년 9월 [48위] • 라이브: 《Oy》
• 싱글 A면: 1998년 2월 [73위] • 다운로드: 2007년 5월
• 다운로드: 2009년 7월 • 라이브 비디오: 「Oy」 「Storytellers」

틴 머신의 데뷔 앨범에서 가장 훌륭한 트랙으로 널리 알려진 곡 〈I Can't Read〉는 밴드에 관한 일반적인 비판들을 모두 이겨낸다. 가사는 완곡하면서 암시적이고, 편곡은 틴 머신 특유의 무분별한 달그락거림을 피해가며, 보위는 베를린 시대 앨범들에서 완성된 무감각하고 사그라든 듯한 보컬 스타일을 채택함으로써 듣기 힘든 로버트 파머 스타일의 가창을 지양한다. 자기성찰, 부적응, 그리고 미숙함이라는 테마도 그의 1970년대 후반 작업들과 공명하는데, 여기서는 좌절감에 찬 TV광폐인이 텔레비전 채널을 오가며, 한때 보위의 뮤즈였던 사람으로 널리 알려진 사람에 대해 반추하는 내용을 통해 표현된다. '앤디, 내 15분이 어디갔죠?Andy, where's my fifteen minutes?', '더 이상 무엇도 읽을 수가 없어요I can't read shit anymore'라는 후렴구의 반복은 기이하게도 '더 이상 거기에 도달할 수 없어요I can't reach it anymore'로 들리는데, 다음 구절인 '그냥 그걸 해낼 수가 없어요I just can't get it right'와 함께 보면, 예술가로서의 궤도를 되찾으려던 당시 데이비드의 몸부림을 거의 부끄러울 정도로 직설적으로 반영하는 내용이 된다. 리브스 가브렐스는 《Lodger》의 실험적인 트랙들을 상기시키는 최첨단 기타 사운드를 만들어냈고,

유일하게 불안정한 부분은 늘 그렇듯 헌트 세일스의 드러밍인데, 그는 불필요한 소음으로 코러스에 융단폭격을 가함으로써 거의 모든 것을 망치고 있다.

〈I Can't Read〉의 앨범 버전은 나소에서의 컴퍼스 포인트 스튜디오 세션에서 원 테이크 라이브로 녹음되었고 믹싱에는 한 시간이 채 걸리지 않았다. 보위와 가브렐스 둘 다 만든 즉시 이 곡을 가장 좋아하게 되었는데, 곡의 "자유로운 재즈 스피릿"을 높이 샀다. 리믹스된 발췌본은 줄리언 템플의 1989년 프로모션 비디오 메들리에 등장했는데, 거기서 데이비드는 '무엇도 읽을 수가 없어요I can't read shit'를 '그걸 읽을 수가 없어요I can't read it'로 얌전히 고쳐 불렀다. 곡은 밴드의 콘서트 하이라이트 중 하나가 되었다. 라이브 버전은 1989년 6월 25일에 파리에서 녹음되었고 싱글 B면으로 발매되었으며 나중에는 다운로드용이 발매되었는데, 'It's My Life' 투어에서의 또 다른 버전은 《Oy Vey, Baby》에 수록되었다.

이어지는 몇 년간 보위는 가끔 이 곡으로 틴 머신 프로젝트의 정당성을 입증하고자 했다. 『NME』의 인터뷰어가 틴 머신을 지적하자, 그는 "〈I Can't Read〉라는 곡을 한번 들어보세요. 그걸 한번 들어보라고요. 나머지 곡들 들으라고 안 할게요. 그 곡 하나만 들어봐요. 전 제가 쓴 가장 좋은 곡 중 하나라고 생각하거든요"라고 조언하기도 했다.

〈I Can't Read〉는 《Earthling》 세션 당시에 재녹음되며 그제야 나이를 먹게 되었다. 부드러운 어쿠스틱 기타와 신시사이저 백킹으로 과감하게 재작업되었는데, 고쳐진 가사가 안성맞춤으로 들어맞은 이안의 1998년 수작 「아이스 스톰」의 클로징 음악으로 쓰이기 전까지만 앨범의 수록곡으로 고려되었다: '가족이 웃는 걸 볼 수 있을까요, 내일에 이를 수 있을까요, 가지 못한 길을 걸어갈 수 있을까요, 느낄 수 있을까요, 만족할 수 있을까요?Can I see the family smile, can I reach tomorrow, can I walk a missing mile, can I feel, can I please?'. 재작업된 곡은 같은 해에 싱글로 발매되었는데, 그때는 곡의 수정된 부분들이 1996년 10월 브리지스쿨 자선공연, 「ChangesNowBowie」 라이브, 그리고 50세 생일 기념 공연 유료 방송에 포함시키기 위한 1997년 1월 9일 메디슨 스퀘어 공연 백스테이지 퍼포먼스에서 이미 연주된 뒤였다. 또 다른 라이브 연주는 1999년 8월 23일 「VH1 Storytellers」 공연에서 녹음

되었다. 이는 원 방송분에서는 삭제되었으나 2009년 DVD와 다운로드 발매반에 포함되었다. 리브스 가브렐스는 리사 론슨과의 2015년 투어에서 곡을 되살렸고, 리드 보컬은 리사 론슨이 맡았다.

I DIDN'T KNOW HOW MUCH (네빌 윌스/토니 에드워즈) : 'I NEVER DREAMED' 참고

I DIG EVERYTHING
· 싱글 A면: 1966년 8월 · 컴필레이션: 《Early》
1966년 6월 6일, 파이 스튜디오에서 데이비드 보위와 버즈의 차기 싱글 〈I Dig Everything〉의 녹음을 처음으로 시도했는데, 더스티 스프링필드의 백킹 싱어인 키키 디, 레슬리 덩컨, 매들린 벨과 함께했고, 브라스 섹션에는 그룹 데이브 앤서니스 무즈의 트럼펫 연주자 앤디 커크도 있었다. 그러나 참여자들 모두 연습이 불충분한 상태였고 세션은 실패로 간주되었다. 데이비드의 이전 두 싱글을 제작한 토니 해치는 버즈에 실망했고, 이어진 7월 5일의 스튜디오 세션에서 그들을 가차없이 버렸다. 해치는 그들을 대신하여 세션 뮤지션들을 선발했는데 신원은 기록되어 있지 않다. 누구였든 간에, 그들의 빨래판 퍼커션과 쾌활한 해먼드 오르간은 런던의 과도기적 10대 문화의 게으른 라이프스타일을 시니컬하게 기리는 데이비드의 가사에 특이하게 쾌활한 배경이 되어 주었다. (인상적인 2연 가사 '따뜻한 저녁을 먹은 날보다 친구의 수가 더 많아요 / 그들 중 일부는 패배자들이지만 나머지는 승리자들이죠I've got more friends than I've had hot dinners / Some of them are losers but the rest of them are winners'에서 볼 수 있듯) 건방진 톤은 이 곡을 이전 싱글들의 R&B 스타일링과 좀 더 특이한 데람 시기 작업 사이 과도기적 순간에 위치시킨다. 편곡이나 샘 쿡 스타일의 백킹 보컬 모두 버즈가 1966년 하반기 당시 마지못해 소울 음악에 발끝을 담그고 있었음을 상기시킨다. 한편 일부 단어 사용-'쓰레기garbage', '시간 재는 소녀time-check girl'-은, 완벽하게 런던에 기반한 곡임에도 미국의 은어에 대한 보위의 관심을 이르게 암시하고 있다.

8월 19일에 발매된 싱글은 실패작이었다. 그해 초에 보위가 출연했던 「Ready, Steady, Go!」는 발전된 더빙 카피를 받아본 뒤 곡을 거절했다. 이 곡은 파이에서 보위의 마지막 작업이었고, 비록 싱글에 연주가 담기진 않

았지만 버즈는 그해 12월 초까지 이 곡을 포함하여 보위의 라이브에서 백킹 연주를 했다. 그때 데이비드는 새레이블과 계약을 맺고, 첫 앨범을 녹음 중이었다.

〈I Dig Everything〉은 다른 아티스트가 무대에서 커버한 최초의 보위 곡 중 하나였다. 1967년 봄에 스코틀랜드 출신 3인조 1-2-3이 그들의 라이브 레퍼토리에 이 곡을 포함했고, 이는 데이비드가 그들에게 관심을 갖는 계기가 되었다. 데이비드는 그들과 친구가 되었고, 후일 그들 중 둘을 지기 시기 데모를 연주하는 일에 고용했다. 많은 시간이 지난 뒤 보위의 2000년 여름 레퍼토리를 통해 〈I Dig Everything〉은 깜짝 부활을 맞았고, 새 스튜디오 버전이 같은 해의 《Toy》 세션에서 녹음되었다. 2011년 온라인에 유출된 이 미발매된 4분 52초짜리 커트는 템포가 느렸고, 전반적으로 원곡보다 덜 산들거려서, 토니 해치의 프로덕션이 지녔던 '스윙잉 런던' 분위기가 사라지고 더 관습적인 기타 중심의 접근으로 대체되었다.

I DON'T WANT HER, YOU CAN HAVE HER, SHE'S TOO FAT FOR ME : 'TOO FAT POLKA' 참고

I FEEL FREE (잭 브루스/피트 브라운)
· 앨범: 《Black》 · 라이브 앨범: 《Rarest》 · 비디오: 「Black」
크림의 이 1966년 히트곡은 보위가 오랫동안 좋아한 노래였다. 가장 이르게는 1968년에 데모곡 〈When I'm Five〉의 도입부에 짧게 삽입되었는데, 1972년의 초기 지기 공연들 전까지는 레퍼토리에 포함되지 않았다. 이 곡은 다음 해의 《Pin Ups》 세션에서 스튜디오 녹음의 후보군에 올랐지만, 마지막 선정 과정에서 탈락했다. 1980년 뉴욕에서의 《Scary Monsters》 세션 때 인스트루멘털 백킹이 커트되었으나, 데이비드가 런던에서 보컬을 녹음할 즈음에는 이미 폐기된 아이디어가 되었고, 이 버전은 완성되지 못했다.

〈I Feel Free〉는 결국 1992년에 스튜디오로 소환되어 《Black Tie White Noise》에 수록되기 위해 예상 밖의 신나는 테크노-펑크(funk)로 변신했고, 믹 론슨의 흥겨운 기타 브레이크가 포함되었다. 믹 론슨은 1973년 이후 처음으로 보위와 스튜디오에서 함께한 것이었는데, 그해 4월의 프레디 머큐리 추모 공연 협연에서 이어진 작업이었다. "그 사랑스런 오랜 친구가 연주를 진짜 잘해요." 다음 해 1월에 보위는 신나서 말했다. 그때 론슨

의 암 투병 사실은 이미 대중들에게 알려져 있었다. "그 친구는 엄청난 의지력을 갖고 있어요." 화답하듯 론슨은 "데이비드의 앨범이 잘되길 바라요. 그는 모든 걸 쏟아부었어요. 가끔 그와 이야기하는데, 엄청 긍정적이에요"라고 말했다.

슬프게도 믹 론슨은 1993년 4월 29일에 세상을 떠났는데, 《Black Tie White Noise》가 발매된 불과 몇 주 뒤였다. 며칠 뒤에 있었던 《Black Tie White Noise》 비디오를 위한 스튜디오 '퍼포먼스' 촬영에서는 와일드 티 스프링어가 론슨의 솔로를 연주하는 연기를 했다. "론슨의 생애 끝자락까지 그를 알 수 있었다는 건 제게 행운이었어요." 보위는 말했다. "그 마지막 해에 저희는 다시 더욱 가까워졌죠." 비슷한 시기에 데이비드는 〈I Feel Free〉가 그의 이부 형 테리에 관한 더 오래된 기억과도 관련 있는 곡임을 고백했다. "브롬리에서 있었던 크림 공연에 형을 데리고 간 적이 있어요. 그런데 공연이 반쯤 지났을 때 -저는 그게 〈I Feel Free〉 도중이었다고 생각하는데- 형이 엄청, 엄청 상태가 안 좋아지기 시작했죠. … 음악이 형에게 진짜 영향을 끼치기 시작해서, 클럽에서 형을 데리고 나와야 했던 기억이 나요." 테리가 겪은 어려움을 다른 곡에서도 깊이 있게 파고드는 《Black Tie White Noise》에서 이 곡을 리바이벌했다는 점은, 그래서 흥미롭다.

〈I Feel Free〉의 초기 라이브 버전은 킹스턴 폴리테크닉에서 1972년 5월 6일에 녹음되었는데, 불운하게도 처참한 음향 품질로 인해 망쳐졌다. 이 곡은 《RarestOneBowie》에 등장하는데, 후일 믹 론슨이 〈The Width Of A Circle〉의 라이브에서 연주했던 기타 솔로가 실려 있다. 《Scary Monsters》의 아웃테이크인 4분 40초짜리 인스트루멘털은 나중에 부틀렉에 실렸다. 틴 머신의 'It's My Life' 투어 당시, 데이비드는 〈Heaven's In Here〉의 확장된 라이브 버전을 부를 때 가끔 〈I Feel Free〉의 몇 소절을 불렀다.

I FEEL SO BAD (척 윌리스)

2002년 8월 16일, 'Area: 2' 투어의 마지막 날에, 보위는 엘비스 프레슬리의 사망 25주기를 기념하여 앙코르를 일회성 〈I Feel So Bad〉 라이브로 시작했다. 원곡은 1954년 원작자 척 윌리스에 의해 레코딩되었는데, 1961년 엘비스 프레슬리가 〈Wild In The Country〉와 함께 더블 A면 싱글로 내 영국 차트 4위를 기록했다. 보위는

프레슬리의 좀 더 익숙한 히트곡인 〈One Night〉의 라이브로 이 예상치 못한 록의 뿌리를 향한 여정을 이어 갔다.

I GOT YOU BABE (소니 보노/셰어 보노)

"이거 막 진지한 거는 아니에요. 그냥 재미있게 하려는 거예요. 연습도 거의 안 했다고요!" 1973년 10월 19일, 「The 1980 Floor Show」를 위해 마리안느 페이스풀과 함께 이 소니 앤드 셰어의 고전의 어설픈 연주를 시작하며 보위는 말했다. 당시에 왓포드 팰리스 시어터의 「A Patriot For Me(나를 위한 애국자)」에 출연하고 있던 페이스풀은, 나중에 그 허스키한 보컬이 "담배를 너무 많이 핀" 결과였다고 설명했다. 20년이 지난 뒤 틴 머신의 'It's My Life' 투어 당시 데이비드는 〈Heaven's In Here〉의 확장된 라이브 버전을 부를 때 가끔 〈I Got You Babe〉의 몇 소절을 불렀다.

I HAVE NOT BEEN TO OXFORD TOWN (데이비드 보위/브라이언 이노)

• 앨범: 《1.Outside》

《1.Outside》 도입부의 타협하지 않는 아방가르드 록 폭격이 지나가면 〈I Have Not Been To Oxford Town〉이 재기 넘치는 펑크(funk) 스타일과 곧바로 귀에 들어오는 솜씨 좋은 카를로스 알로마의 리듬 기타로 페이스를 늦춘다. 물론 터져 나오는 전자 베이스와 기묘한 이노식 노이즈가 어디 가지는 않는다. 앨범의 느슨한 내러티브를 따르자면 이 곡은 "리언 블랭크가 부르는 곡"인데, 그는 살인 혐의를 받고 감옥에 수감되어 있으나 (제목처럼) 결백을 주장하고 있고, 라모나가 그에게 뒤집어 씌웠음을 시사한다. 세기말의 정서는 여기서도 강렬하다: '바퀴는 돌고 돌아요, 이 20세기가 죽듯이 / 내가 천을 찢지만 않았으면, 시간이 멈춰 있지 않았다면And the wheels are turning and turning, as this twentieth century dies / If I had not ripped the fabric, if time had not stood still'. 단조로운 가락의 코러스 '종을 울려요 (…) 모든 건 괜찮아요Toll the bell (…) all's well'는 보위의 1990년대 작업 중 가장 숭고하게 캐치한 훅을 들려준다.

이 트랙은 1995년 1월 17일 'Trio'라는 이름으로 태어났는데, 이노, 알로마와 드러머 조이 배런이 스튜디오에서 보위를 기다리고 있을 때 만든 것이었다. 그 이틀 뒤

에 이노는 일기장에 이렇게 기록했다. "(그 곡은) 데이비드가 들었을 때야 진짜 생명력을 터뜨렸다. 기이했다. 그는 자리에 앉아 곡을 처음 듣자마자 작업을 시작했고, 한 번 더 듣고 나서는 '다섯 트랙이 필요해'라고 말했다. 그 뒤 그는 보컬 부스에 들어가서 상상할 수 있는 가장 모호한 것을 불렀다. 긴 여백, 조그만, 미완성된 가사들… 그는 모든 걸 거꾸로 뒤집어서 펼쳐놓았다. 우리는 슬슬 곡의 주요 부분에 대해서 초조해지기 시작했다. 30분 안에, 그는 아마 우리가 여태 같이 만든 것 중 가장 중독적인 곡을 만들어냈다. 현재로서는 'Toll The Bell'이라고 부르고 있다."

화성적인 측면에서 곡은 1993년의 〈Miracle Good-night〉를 빌리고 있는데, 그 곡처럼 싱글로서 충분히 홍보되었다면 큰 히트를 쳤을 것이다. 그러나 결국 〈I Have Not Been To Oxford Town〉은 앨범의 수록곡으로 남았고, 'Outside' 투어 동안은 연주되었다. 제목을 'I Have Not Been To Paradise'로 바꾸고, 가사 속의 세기를 고친 조 폴도우리스의 커버 버전은 폴 버호벤 감독의 1996년 블록버스터 「스타쉽 트루퍼스」에 사용되었다. 이 곡은 영화의 오리지널 사운드트랙 앨범에서는 빠졌으나, 2016년의 2CD 디럭스 에디션에 등장했다.

I KEEP FORGETTIN' (제리 리버/마이크 스톨러)

• 앨범: 《Tonight》

수없이 불려온 척 잭슨의 1959년 노래에 대한 보위의 일회성 리메이크는 《Tonight》의 하우스 스타일로 착하지만 재미없게 단장되었다. 쉬었다 갔다 하는 퍼커션, 활기찬 트럼펫, 허둥지둥하는 마림바, 그리고 김빠진 기타 솔로가 그랬다. "그 노래는 늘 하고 싶던 거였어요." 당시에 보위가 한 말이다.

I KNOW IT'S GONNA HAPPEN SOMEDAY (모리세이/마크 네빈)

• 앨범: 《Black》 • 비디오: 「Black」

"저는 늘 모리세이가 섹슈얼한 앨런 베넷 같은 존재라고 생각했어요." 1993년에 보위가 한 말이다. "모리세이의 디테일에 대한 관심 때문에요. 그는 아주 작고 주관적인 재료를 갖고 엄청나게 거창한 선언을 하는 사람이죠." 보위의 유산을 물려받은, 자아도취적이고 추잡한 멜로드라마 노래를 만들었던 모리세이와 보위의 주변적인 친분은, 그들이 1990년 8월 데이비드의 맨체스터 공연 백스테이지에서 만났을 때 시작되었다. 다음 해 2월에 데이비드는 로스앤젤레스의 무대에서 스티븐과 함께 앙코르 곡으로 마크 볼란의 〈Cosmic Dancer〉를 불렀고, 1992년에는 다름 아닌 믹 론슨이 제작한 모리세이의 가짜 글램 앨범 《Your Arsenal》을 듣게 된다. 데이비드는 후일 "저한테는 어떻게 보였냐면… (모리세이가) 제 초기 노래들 중 하나를 패러디하고 있는 것처럼 보였고, 저는, 그냥 넘어가게 두지 않겠다고 생각했죠. 저는 그가 영국 최고의 작사가 중 하나라고 생각하고, 훌륭한 작곡가라고 생각해요. 그 노래는 호의적인 패러디였어요."

문제의 노래는 모리세이와 전 페어그라운드 어트랙션의 기타리스트 마크 네빈이 같이 쓴 〈I Know It's Gonna Happen Someday〉였다. 보위의 여느 1970년대 초반 발라드를 연상시키는 이 곡의 모리세이 버전은 노골적인 〈Rock'n'Roll Suicide〉의 클라이맥스 인용으로 끝을 맺는다. 물론 그 부분은 어딘가 비뚤게 꼬아져 있는데, 이건 보위가 본인의 버전에서는 삭제한 요소였다. 대신, 그가 스스로 설명했듯, "저는 그 곡을 갖고 와서, 1974년 즈음에 했을 방식으로 해보는 게 재미있겠다고 생각했죠." 결과물은 숨막히게 부풀어오른 가스펠이었고, 성스러운 합창과 빅밴드 클라이맥스로 완성되었다. 이 곡은 돌고 도는 근친상간적 농담과도 같았다. 《Ziggy Stardust》를 패러디하는 모리세이를 《Young Americans》 스타일로 커버하는 곡이었기 때문이다. "웅장한 해석이다." 『큐』의 데이비드 싱클레어는 이렇게 썼다. "보위가 너무 완벽하게 갖고 온 나머지, 본인의 작곡이 아니라고 생각하기가 힘들 정도다." 《Black Tie White Noise》의 비디오는 믹 론슨이 모리세이 원곡의 리프를 연주하고 있는 스튜디오 영상을 포함하고 있다.

"가사의 아이디어에는 지독하게 감성적인 면이 있죠." 데이비드는 말했다. "걱정하지 마라, 충분히 기다린다면 누군가가 찾아올 것이라고 말하잖아요. 제 말은, 곡 자체가 눈물겹게 바보 같아서, 가스펠 합창이랑 관악으로 웅장하게 처리한거죠. … 좀 바보 같은 면이 있지만, 사랑스럽게 처리한 거예요." 『NME』에서 그는 이 곡을 모리세이에게 들려주었을 때의 반응을 공개했다. "그는 눈물을 흘렸고, 이렇게 말했어요. '오, 저엉말 웅장해요!'" 한편, 스웨이드의 브렛 앤더슨은 보위의 이 곡을 "아주 50년대 같고, 아주 조니 레이 같다"라고 평했다.

〈I Know It's Gonna Happen Someday〉는 와일드 티 스프링어가 연주한 구슬픈 기타 솔로를 포함하고 있다. 보위는 이 트리니다드 출신 블루스 연주자를 두 번째 틴 머신 투어 당시 캐나다에서 만났다. "제가 연락해서 뉴욕에 와서 세션에 합류할 생각이 있냐고 물었을 때 그는 꽤 놀랐던 것 같아요." 보위는 말했다. "그는 정말 멋졌습니다." 보위는 스프링어의 연주를 "더 경쾌한 헨드릭스 같다"라고 평하면서, "진짜 이름은 앤서니인데, 와일드 티라고 부르기가 너무 어려웠다"라고 말했다.

《Black Tie White Noise》 비디오를 위한 핸드싱크 영상은 데이비드 말렛이 촬영했다. 보위는 커튼과 크리스마스 조명 앞에 서서 곡을 립싱크했는데, 한 손으로는 베리 매닐로우처럼 라이터를 높게 들고 있었다. 그 스스로 "'완벽하게' 캠프"라고 묘사한 커버를 만들려는 의도였다.

I LOST MY CONFIDENCE

거의 알려지지 않은 보위의 이 곡은 1965년에 로워 서드에 의해 시도되었다가 폐기되었다.

I NEED SOMEBODY (이기 팝/제임스 윌리엄슨)

이기 앤드 더 스투지스의 《Raw Power》 앨범을 위해 보위가 믹스한 곡 〈I Need Somebody〉는 이기의 1977년 투어에서 연주되었다. 보위가 함께한 라이브 버전은 이기의 다양한 발매작들에서 들을 수 있다(2장 참고).

I NEVER DREAMED (데이비드 존스/앨런 도즈)

롤링 스톤스와 데카의 계약을 성사시키기도 했던 에이전트 에릭 이스턴은, 1963년 여름 그의 어시스턴트 중 하나가 데이비드의 초창기 그룹 콘래즈의 무대를 오르핑턴에서 보고 추천하자 콘래즈를 오디션에 소환했다. 오디션 당시 데이비드는 16세였는데 이미 브롬리기술중등학교를 떠난 뒤였고 콘래즈의 한계에 싫증을 느끼고 있었다. 그러나 오디션의 기회는 밴드의 의지를 다지는 계기가 됐다. 오디션은 1963년 8월 29일, 웨스트 햄스테드, 브로드허스트 가든스의 데카 스튜디오로 잡혔고, 그들은 데이비드의 자작곡을 연주하기로 결정했다. 드러머 데이브 해드필드는 그들이 연주한 곡이 데이비드가 뉴스에서 추락사고를 보고 쓴 것이라고 길먼 부부에게 이야기했다. 그러나 싱어 로저 페리스는 다르게 기억했다. 2001년 『모조 컬렉션』 매거진에서 그

는 〈I Never Dreamed〉가 "그 시절에 흔했던 업비트 사랑노래"였다고 말했으며, 데이비드가 아닌 본인이 가사를 썼다고 말했다. 그러나 데카에서 총 네 곡이 녹음된 것으로 보인다는 점을 고려하면, 페리스는 아마도 서로 다른 곡들을 헷갈렸던 것 같다. 실제로 오디션 며칠 전인 1963년 8월 23일, 『브롬리 앤드 켄티시 타임스』는 흥분에 찬 기사를 냈는데, "그룹은 목요일에 데카 스튜디오에 가서 네 곡을 녹음할 예정이며, 두 멤버 데이비드 존스와 앨런 도즈가 공동 작곡한 유명곡 〈I Never Dreamed〉가 포함되어 있다"라고 보도했다.

준비한 곡을 연주한 뒤 콘래즈는 녹음본을 들으며 컨트롤 룸에 있는 사람들의 표정을 살폈다. "우리는 웃고 있었어요. 녹음실에서 테이프를 듣고 있는 비틀스의 사진 속에 있는 것 같은 기분이었죠." 해드필드가 길먼 부부에게 말했다. "바로 이거다, 성공할 거다 싶었죠. 그러나 결국은 아무것도 이뤄지지 않았어요." 결과에 대해 가장 화난 것은, 역시 데이비드였던 것 같다. "아마 그때 마음을 먹었던 것 같아요. … 그 일로 그는 우리와 더 이상 나아갈 수 없다는 걸 깨달은 거죠." 데이비드는 콘래즈와의 동행을 그해 말까지는 지속했다. 그 후 밴드는 데이비드 없이 활동을 짧게 이어나갔는데, 큰 명성을 얻지는 못했지만, 1965년 롤링 스톤스 투어를 서포트했고, 같은 해에 〈Baby It's Too Late Now〉라는 싱글을 CBS 레이블에서 발매하기도 했다.

데이비드는 〈I Never Dreamed〉의 가사를 쓴 것 외에도 백킹 보컬과 색소폰을 녹음했는데, 이는 그의 알려진 가장 이른 스튜디오 레코딩이다. 음질이 좋지 않은 몇 아세테이트 판이 보존되었다는 루머가 있어서 〈I Never Dreamed〉는 보위마니아들의 성배처럼 여겨지게 되었다. 2002년에 데이브 해드필드는 데카 스튜디오 세션 이전에 녹음된 이 곡의 리허설 테이프를 크리스티 경매에 내놓았으나 낙찰되지는 않았다.

덧붙여서 흥미로운 이야기가 있는데, 녹음 일자가 특정되지 않았으며 전에 알려지지 않은, 아마도 미국과 캐나다에서만 발매된 것 같은 콘래즈 싱글 〈I Didn't Know How Much〉가 2001년 데카에서 발견되었다. 밴드 멤버들은 당혹스러워했으며, 데카가 그들과 계약한 적이 없고 그들의 곡을 발매한 적도 없음을 분명히 했다. 이 사건으로 인해 일부 보위 컬렉터들은 (작곡 크레딧이 콘래즈 멤버들인 네빌 윌스와 토니 에드워즈로 표기됨) 〈I Didn't Know How Much〉에 데이비드가 참여

했으며, 이 곡이 1963년 8월의 세션 당시에 녹음되었을 것이라는 결론을 내렸다. 사실이라면, 그건 데카가 밴드 몰래 해외에서 싱글을 발매했다는 뜻이 된다. 1960년대에 아주 없는 일은 아니었지만, 그래도 상당히 비정상적인 경우인 것이다. 랠프 프리드의 〈I Thought Of You Last Night〉의 커버가 B면에 실린 이 희귀한 싱글(Decca 32060)에 실제로 보위가 참여했다는 증거는 없다. 만약 그가 진짜로 참여했다면 곡의 역사적 지위는 확보된 것이다.

2002년에 〈I Didn't Know How Much〉와 〈Baby It's Too Late Now〉와 다른 네 곡(〈The Better I Know〉, 〈Now I'm On My Way〉, 〈I'm Over You〉 그리고 〈Judgement Day〉)이 실린 콘래즈의 또 다른 스튜디오 테이프가 부틀렉 바닥에 유포됨으로써 이야기는 더욱 재미있어졌다. 이 세션은 1965년에 있었던 것으로 파악됐는데, 보위는 확실히 참여하지 않았다. 따라서 그가 데카 싱글에 참여했을지도 의심스럽게 되었다.

이어 2008년에는 전설적인 프로듀서 조 믹의 희귀 레코딩 경매에 콘래즈의 작업물이 몇몇 포함되었다고 홍보되는, 더 흥분되는 사건이 있었다. 그러나 막상 공개된 것은 〈Mockingbird〉 한 트랙뿐이었는데, 전통 자장가 〈Hush Little Baby〉를 비트 스타일로 부른 곡이었다. 데이비드가 참여했을 만한 부분은 전혀 없었고 그가 밴드에 있던 시기 이후에 만들어졌음이 명백했다. "저는 조 믹과 작업한 적이 없어요. 만난 적도 없고요. 물론 같이했다면 멋졌겠지요." 데이비드는 말했다. "별개로 콘래즈가 그와 한두 곡을 작업했던 건 맞을 거예요."

I PITY THE FOOL (데드릭 말론)

- 싱글 A면: 1965년 3월 • 컴필레이션: 《Manish》, 《Early》
- 다운로드: 2007년 1월

1964년 12월 매니시 보이스가 킹크스의 투어를 서포트한 것을 계기로(3장 참고), 데이비드는 미국의 프로듀서 셸 탤미와 만났다. 이는 성공을 향한 보위의 느린 상승곡선에서 큰 분기점이 되었다. 탤미는 당시에 만남의 계기가 된 킹크스 외에도 더 후, 맨프레드 맨, 그리고 더 바첼러스를 프로듀싱하고 있었다. 그중 더 바첼러스는 1964년에만 다섯 곡의 Top10을 냈다. "전 데이비드가 정말 마음에 들었어요." 아주 오랜 뒤에 탤미는 회고했다. "왜냐하면, 제 생각에 그는 이 게임에서 앞서나가고 있었기 때문이죠."

〈I Pity The Fool〉은 원래는 바비 '블루' 블랜드라는 이름으로 미국 작곡가 데드릭 말론이 발표해 1961년에 히트친 곡이었는데, 탤미가 매니시 보이스에게 직접 골라주었다. "그 곡이 아니었다면 아마 녹음 자체를 해주지 않았을 거예요." 오르간 연주자 밥 솔리가 『레코드 컬렉터』에서 말했다. "우리는 그 곡이 괜찮다고 생각했어요. 색소폰 파트가 포함되어 있었고, 우리 표현대로 '재료'라고 부를 만했죠. … 우린 곧 그 색소폰과 오르간의 불협화음에 공을 들이기 시작했어요."

매니시 보이스 버전은 1965년 1월 15일에 포틀랜드 플레이스의 IBC 스튜디오에서 녹음되었다. 밴드 특유의 부각된 색소폰 사운드와 젊은 데이비드의 훌륭한 블루스 가창 외에도 이곡에는 무명 연주자였던 지미 페이지의 리드 기타 연주가 담겨 있다. "당시에 그는 퍼즈박스를 막 구한 상태였고, 솔로에 사용했어요." 1997년에 보위는 회고했다. "그래서 엄청 신나 있었죠." 매니시 보이스의 다른 멤버들은 세션이 별로 마음에 들지 않았다. 기타리스트 폴 로드리게스가 길먼 부부에게 한 말에 따르면, 셸 탤미는 "오리지널 버전의 가장 좋은 몇 부분을 완전 무시했는데, 그것은 비극에 가까웠고, 우리 생각에 그가 만든 베이스 리프는 최악으로 엉성했어요. 원래 있던 리프는 셸에 의해 파괴되었고, 그것에 비해 셸이 만든 것은 엉성하고 수준 낮았습니다." 밥 솔리도 동의했다. 그는 이렇게 회고했다. "저는 레코드에 만족하지 못했어요. 우리 모두 만족하지 못했죠. 곡을 낸 건 좋은 일이었지만, 예술적 성취 면에서나, 지미 페이지가 함께했다는 점을 생각하면 거의 직무유기였어요."

보컬 테이크는 두 가지 다른 버전으로 녹음되었다. 싱글 버전은 후일 컴필레이션 앨범 《The Manish Boys /Davy Jones And The Lower Third》에 등장했고 2007년 디지털 음원으로 재발매되었으며, 미발매된 다른 버전은 《Early On》에 실렸다.

원래의 계획은 데카에서 싱글을 내는 것이었으나, 몇 번 연기된 뒤 탤미는 이 레코딩을 팔로폰 레코즈에 넘겼다. 이에 대해서는 비틀스의 프로듀서가 되고자 관심을 끌려는, 개인적인 홍보 활동의 일부였을 것이라는 의혹이 있다. 같은 해 3월 8일에 BBC2의 음악 프로그램 「Gadzooks! It's All Happening」에서 퍼포먼스를 펼쳤음에도 곡은 실패했다(이 라이브는 데이비드의 헤어스타일에 관해 의도된 대중적 논란이었던 것으로 유명하다. 3장 참고). "애당초 될 리가 없었어요. 전혀 대중

적이지 않았죠." 밥 솔리는 말했다. "색소폰 부분이 너무 과했어요." 이 실패와, 곡의 크레딧에 관한 불만(그의 바람과 달리 크레딧은 그냥 '매니시 보이스'로 표기되었다)은 곧 보위가 그룹을 떠나게 만들었다. 불과 한 달 안에 그는 로워 서드의 프런트맨이 되어 있었다.

I PRAY, OLÉ

• 보너스 트랙: 《Lodger》

슬리브 노트에 "1979년에 녹음된 미발매곡"으로 표기된 이 《Lodger》 라이코 재발매반 보너스 트랙에는 의문점들이 있다. 곡은 기타에 보위, 신시사이저에 브라이언 이노, 드럼에 데니스 데이비스, 베이스에 조지 머리, 오로지 네 명으로 크레딧이 표기되어 있으며, 믹싱은 1991년에 데이비드 보위와 레코드 프로듀서 데이비드 리처즈가 한 것으로 되어 있다.

이 곡에는 확실히 《Lodger》처럼 느껴지는 부분들이 있다. 〈Red Sails〉와 〈Repetition〉에서 반반씩 가져온 듯한 인트로와 〈Look Back In Anger〉처럼 느껴지는 군데군데의 코드 진행이 그렇다. 그러나 리듬 트랙과 화성을 제외하면 〈I Pray, Olé〉가 《Lodger》에 부합한다고 느껴지는 부분은 (믹싱, 기타, 리드 보컬이나 가사 면에서) 거의 없다. 대신, 곡의 전반적인 사운드는 《Tin Machine II》를 강하게 연상시키는데, 그 앨범은, 완전히 동시다발적으로는 아니더라도, 라이코 재발매반과 같은 시기에 믹스된 것이다. 게다가 〈Look Back In Anger〉와의 유사성은, 당시 보위가 그 곡을 2-3년 전에 이미 리바이벌하여 재녹음했다는 사실을 염두에 두고 이해할 필요가 있다. 〈I Pray, Olé〉는 규칙적인 리듬에 대응하는 파워코드 진행으로 시작하는데, 이는 〈Look Back In Anger〉 1988년 버전의 확장된 인트로와 명확한 유사성을 갖는다. 또 이 곡의 '해낼 수 있겠어?Can you make it through?' 챈트는 1990년작 〈Pretty Pink Rose〉의 '나를 마음에 가둬주오Take me to the heart' 후렴구와 확실히 비슷하다.

의심이 확실해진 상태에서, 나는 〈I Pray, Olé〉를 토니 비스콘티에게 들려주었고, 그는 이 곡을 한 번도 들어본 적이 없다고 확인해주었다. "기억에 전혀 없네요." 그는 말했다. "이 곡은 《Lodger》와 《Scary Monsters》 세션에 없었다고 단언할 수 있어요. 모르는 트랙이에요. 제 감에 따라 추측을 하자면 이 곡은 《Lodger》 이후이고, 《Scary Monsters》 이전의 곡일 것 같아요. 몽트뢰에

서 데이비드 리처즈와 녹음했을 것 같고요. 데이비드는 미완성 트랙에 몇 년 뒤에 오버더빙을 하기도 했어요. … 이것도 그럴 가능성은 있죠."

라이코 발매 프로그램을 살펴보면 소위 '소생된' 트랙이 왜 《Lodger》 재발매반에 실리게 되었는지 추측하기는 어렵지 않다. 《Low》 이후의 모든 보너스 트랙은 보위가 직접 제공한 것이었다. 또 비스콘티는 《"Heroes"》 세션 당시에 만들었음이 기억나는 〈Abdulmajid〉도 90년대에 재작업해 수록한 것이라고 내게 확인해주었다. 따라서 〈I Pray, Olé〉가 《Lodger》에서 직접적으로 빠졌던 트랙이라고 보기에는 의문점이 많다고 해도 전혀 틀린 말은 아닐 것이다. 물론 실제로 이노, 머리, 그리고 데이비스가 연주한 백킹 트랙이 이 믹싱 버전 아래에 깔려 있을 가능성도 충분히 있다. 그러나 보위의 찰랑이는 기타와 비교적 특별할 것 없는 가사를 포함한, 위에 얹힌 요소의 대부분이 1991년에 추가되었을 가능성 또한 상당히 높다. 뭐가 어떻게 되었든, 이 곡은 보위의 작품 중 빼어난 것이라고 볼 수 없다. 기원에 관한 수수께끼가 곡의 수준을 앞설 따름이다.

I TOOK A TRIP ON A GEMINI SPACESHIP (레전더리 스타더스트 카우보이)

• 앨범: 《Heathen》 • 미국 프로모션: 2003년 1월

수년간 보위는 인터뷰에서 레전더리 스타더스트 카우보이에 진 의미론적인 빚을 언급했다. 그는 별로 알려진 것이 없는 기이한 아티스트였는데, 1960년대 후반의 짧은 시기에 악명을 떨쳤다. 그는 텍사스 러벅 태생으로 실제 이름은 노만 칼 오담이었으며 '전설(The Ledge)'로도 불렸다. 소란스러운 우주 시대 록커빌리와 스탠드업 코미디를 형언하기 어려운 방식으로 융합한 스타일을 구사했으며 '그 시대에 걸맞은 전설-다른 시대는 그를 품지 못한다'라는 표어로도 유명했다. 뭐가 흥미를 끄느냐는 질문에 그는 이렇게 대답한 바 있다. "서부 시대(The Old West)와 우주 탐사요. 그 사이의 모든 것은 쓰레기이고, 관심도 없어요."

보위는 1971년 2월 그의 첫 미국 여행에서 전설의 존재를 처음 알게 되었다. "그는 머큐리 레코즈에서 한솥밥을 먹고 있었죠." 데이비드가 설명했다. "당시 레이블의 최고경영자가 론 오버만에게 조용히 연락해서 제게 싱글 세 장을 비밀스럽게 쥐어주었어요. 그러면서 '데이브, 너 희한한 것들 좋아하지, 그렇지?' 이러더군요. 저

는 '맞아요. 희한한 거 사랑하죠'라고 대답했고 그러자 그는 다시 '그래, 이게 우리가 가진 것 중에 제일로 희한한 거야!'라고 말했어요. 그러면서 그가 준 것이 레전더리 스타더스트 카우보이의 이 멋지고 무질서한 싱글들이었어요. 저는 완전히 사랑에 빠져버렸죠. 그가 정말 대단하다고 생각했어요."

문제의 싱글 중 하나는 〈I Took A Trip On A Gemini Spaceship〉이었는데, 보위는 이 곡의 만화적인 가사가 《Ziggy Stardust》 앨범의 우주 시대 용어들에 영향을 끼쳤다고 언급했다. "《Ziggy》 앨범에서 들을 수 있는 바보스러움은 그에게서 영향을 받은 거예요." 그는 2002년에 말했다. "'우주 시대의 백일몽으로 흥분하네 Freak out in a moonage daydream'는 '나는 우주총을 쏘았네, 정말 기분이 울적했지 / 나는 차광판을 내리고 당신을 생각했지I shot my space gun, boy did I feel blue / I pulled down my sun visor and thought of you' 같은 가사인 거죠. 정말 죽이게 좋은 2행구죠! 정말 멋진 가사예요!"

그러나 냉정하게 말하면 전설을 음악적인 영향이라고 부르긴 힘들 것이다. "사실, 아니죠!" 데이비드는 웃었다. "곡을 들어봤어요? 완전 저 멀리 있어요. 아예 밖으로 나가버린 사람이었죠!" 그럼에도 불구하고 그는 2002년의 다른 인터뷰에서 영화평론가 조너선 로스에게 이렇게 말했다. "그는 완전한 내적 진실성을 갖추고 있었어요. 이 사람은 무슨 일이 있어도 세상에 자신을 알리려고 했어요! 아시겠지만 그가 처음으로 내놓았던 〈Paralyzed〉는 미국에서 작은 성공만을 거두었죠. 텍사스 내에서나 알려지는 정도로요. 그러자 그는 코미디 쇼 「Laugh-In」으로 넘어갔는데, 완전 진지했지만, 사람들은 그를 웃어넘기려 했어요. 그러자 그는 사람들이 자신을 그저 웃기게만 바라본다는 사실에 싫증을 내며 휙 떠나버린 거예요. 그 지점을 완전히 이해할 수 있었어요. 그래서 그의 이름 '스타더스트'를 《Ziggy Stardust》에 갖고 왔죠. 그리고 작년에 그의 인터넷 사이트를 봤는데 (인터넷 사이트를 열어놨더라구요) 딱 두 페이지에 불과했어요! 제 생각엔 아마 인터넷에 있는 모든 사이트 중에 가장 얄팍한 게 아닐까 하는데, 그가 거기에 이렇게 써놨더라고요. '내가 아는 하나는 데이비드 부이라는 영국인 하나가 내 이름을 지기 스타더스트라는 캐릭터로 갖고 갔다는 거시여. 내 생각엔 그는 내게 빚진 게 있소.' 저는 곧바로 크나큰 죄책감을 느꼈고, 그의 노

래 중 하나를 새 앨범에 싣게 되었죠."

2002년 6월 15일에 보위의 멜트다운 페스티벌에서 있었던 전설의 대단한 퍼포먼스를 관람한 운 좋은 사람이라면, 데이비드의 재기 넘치는 〈I Took A Trip On A Gemini Spaceship〉 커버가 원곡의 프리-폼(free-form) 요들링의 광기를 아주 가볍게만 연상시킨다는 사실을 이해할 것이다. 복잡다단한 스피드-펑크(funk) 드럼, 기타, 색소폰 배경 위에 보위는 농담 같은 공상과학 클리셰를 겹겹이 쌓는다. 쪼개지는 와와 기타는 「Space: 1999」를 연상시키고, 울부짖는 테레민 소리는 「스타 트렉」에서 곧장 나온 듯 들린다. 데이비드의 숨소리 섞인, 마이크에 밀착한 보컬은 전에 〈You Belong In Rock N'Roll〉과 같은 트랙에서 들려준 가짜-엘비스식 흥얼거림의 아이러니한 포텐셜을 한껏 활용하는데, 덕분에 '나는 내 우주총을 쏘았지I shot my space gun'와 같은 구절의 빈정거림이 빛을 바래지 않는다. 전반적인 효과는 완전히 우스꽝스러우면서도 특출나게 훌륭하다. 보위는 심지어 〈Space Oddity〉스러운 멜랑콜리와 외로움의 정서를 가득 담아 노랫말을 부르는데, 이건 원곡에는 전혀 없는 요소다. (6월 2일에 녹화된 「Top Of The Pops 2」 공연에 뒤이은) 2002년 'Heathen' 투어가 있던 동안의 몇 번의 무대를 보면, 데이비드가 이 곡을 얼마나 즐겼는지 느낄 수 있다. 앨범 발매 당시 그는 〈Gemini Spaceship〉이 그의 두 살배기 딸이 《Heathen》에서 가장 좋아하는 트랙이라고 밝혔다.

2003년 1월에는 8분짜리 'Deepsky's Space Cowboy Remix' 버전이 미국 프로모션 12인치 싱글 〈Everyone Says 'Hi' (METRO Remix)〉의 B면에 실렸다.

I WANNA BE YOUR DOG (스투지스)
· 라이브 비디오: 《Glass》

1969년 데뷔 앨범에 실린 스투지스의 〈I Wanna Be Your Dog〉는 1977년 이기 팝 투어 당시에 연주되었는데, 많은 이기의 발매물에서 보위가 피처링한 버전을 들을 수 있다(2장 참고). 데이비드는 후일 'Glass Spider' 투어의 후반부에서 이 버전을 앙코르 넘버로 재연했고, 'Sound+Vision' 투어에서 〈The Jean Genie〉를 연주하다가 가끔 이 곡으로 넘어가곤 했다.

I WANT MY BABY BACK
· 컴필레이션: 《Early》

〈God Only Knows〉의 불명예스러운 커버보다 거의 20년 앞선 이 빈약한 데모는 데이비 존스가 비치 보이스에 직접적으로 바치는 헌정 곡이다. 특히 〈Don't Worry Baby〉를 연상시키는 이 곡은, 1965년 〈You've Got A Habit Of Leaving〉을 만들 즈음에 녹음되었고, 데이비드 본인이 연주한 어쿠스틱 기타와 함께 아마도 로워 서드의 데니스 테일러일 듯한 백킹 보컬을 담고 있다. 제목 외엔 별다른 접점이 없지만, 제목 그 자체는 같은 시기에 발표되었던 지미 크로스의 참신한 동명 싱글에서 따온 것일 수도 있다. 그 곡은 소위 '10대 비극(teen-age tragedy)' 장르의 느릿한 패러디였는데, 데이비드는 본인이 후일 영향을 받았다고 지목한 밴드인 다운라이너스 섹트의 1965년 커버 버전을 들었을 수도 있다.

I WISH YOU WOULD (빌리 보이 아놀드)
• 앨범: 《Pin》

이 곡은 원래 야드버즈의 데뷔 싱글인데, 그 자체도 빌리 보이 아놀드의 원곡을 커버한 곡이었다. 1965년에 로워 서드의 라이브 레퍼토리에 포함되었으며, 이후 《Pin Ups》 앨범을 위해 밴드가 녹음한 첫 두 곡 중 하나가 되었다. 이 곡은 앨범의 큰 하이라이트는 아니다. 믹 론슨의 꽤 거슬리는 기계적인 기타 리프 재연은 상당히 가식적인 데이비드의 R&B 보컬과 짝을 이룬다. 〈John, I'm Only Dancing〉의 오리지널 버전에서 쓰였던 기법이 그대로 사용되어서, 리드 기타와 같은 음을 연주하는 바이올린이 들어 있다. 바이올리니스트는 프랑스인 세션 연주자이자 밴드 주(ZOO)의 멤버 미셸 리포셰였다.

I WOULD BE YOUR SLAVE
• 앨범: 《Heathen》

〈I Would Be Your Slave〉는 2002년 2월 22일 카네기홀에서 열린 티베트 하우스 자선공연에서 초연되면서 가장 먼저 방송을 탄 《Heathen》의 트랙 중 하나가 되었다. 몹시 불길하고 전위적인 편곡의 구슬픈 현악 세션이 메트로놈처럼 반복되는 드럼 루프와 대조를 이루는 이 곡은, 앨범에 삭막함과 미니멀한 느낌을 더한다. 어려움에 처한 주인공과, 연인 혹은 신으로 보이는 미스터리한 상대 사이의 모호한 대화는 〈A Better Future〉를 예시한다. 보위는 이 가사를 '가장 높은 존재에게, 이해할 수 있는 모습으로 나타나주시길 간청하는' 내용이라고 설명했다. 주인공이 이 관계에 대한 확신이 없는 것은 분명하다: '이제 제게 마음의 평화를 주세요 / 당신이 누군지 보여주세요Give me peace of mind at last / Show me who you are'. 보위는 지치고 불안한 목소리로 간청한다. 가사는 많은 기독교 찬송가들의 언어와 공명하지만, 보위의 어조는 더 직접적인 물음을 던지는 편이다. 이를테면 보위가 선언적으로 부르는 마지막 스탠자-'당신께 제 모든 사랑을 드리겠어요 / 세상에 공짜는 없죠 / 당신의 마음을 제게 열어주세요 / 그러면 당신의 노예가 되겠어요I would give you all my love / Nothing else is free / Open up your heart to me / And I would be your slave'-는 크리스티나 로제티의 〈In The Bleak Midwinter〉와 같은 찬송가의 보편적인 표현법을 고쳐 부르는 것처럼 들린다: '제가 그에게 무엇을 드릴 수 있나요, 저는 가난한데? (…) 그러나 제가 드릴 수 있는 것은 / 제 마음을 드릴 수 있어요What can I give him, poor as I am? (…) Yet what I can, I give him / Give my heart'. 우연이든 아니든, 이 가사는 「라비린스」의 클라이맥스에서 보위가 연기한 고블린 킹이 어린 사라에게 전한 최후통첩과도 아주 유사하다: '나를 두려워하라, 사랑하라, 내가 말하는 대로 하라, 그러면 내가 너의 노예가 되리라Just fear me, love me, do as I say, and I will be your slave'. 이 노래는 'Heathen' 투어에서 라이브로 연주되었다.

I'D LIKE A BIG GIRL WITH A COUPLE OF MELONS : 'OH! YOU PRETTY THINGS' 참고

I'D RATHER BE CHROME : 'THE 'LEON' RECORDINGS' 참고

I'D RATHER BE HIGH
• 앨범: 《Next》 • 보너스 트랙: 《Next Extra》

《The Next Day》의 모든 수록곡들은 어떤 종류가 됐든 갈등에 관심을 갖는다. 그것이 물리적이든, 감정적이든, 정신적이든, 문화적이든, 혹은 이데올로기적이든. 그리고 〈I'd Rather Be High〉는 그 전부를 묶는다. 앨범이 상처 입은 젊은 생을 하나하나 보여준다면, 이 곡이 제시하는 것은 사막의 전장에 보내진 열일곱 살짜리 병사다. 보고 겪은 일들, 그가 해야만 했던 일들로 트라우마를 갖게 된 소년은 이렇게 한탄한다: '차라리 취하겠어, 차라리 날겠어, 차라리 죽어버리거나 미쳐버리겠어, 저 모래밭의 사람들에게 총을 겨누느니I'd rather be high,

I'd rather be flying, I'd rather be dead or out of my head, than training these guns on those men in the sand'.

보위의 전략에 대해 우리가 기대하는 대로, 문제가 되는 갈등 사건이 정확히 무엇인지는 모호한 채 남겨져 있다. 몇 안 되는 문학적, 지리학적 단서는 2차 세계대전을 가리키지만, 배경이 21세기 이라크나 19세기 하르툼이라고 해도 자연스럽다. 조나 루이의 〈Stop The Cavalry〉에 등장하는, '몇 세기에 걸쳐 매일 밤을 싸워야 했던had to fight almost every night down throughout the centuries' 일반화된 군인처럼, 이 곡에서 보위가 내세우는 화자도 국가에 의해 죽임을 행하거나 당해야 했던 모든 10대들을 상징한다고 볼 수 있다. '나는 열일곱 살이에요, 생긴 것부터 그렇죠 / 그걸 잃어버릴까 두려워요I'm seventeen, my looks can prove it / I'm so afraid that I will lose it'라는 구슬픈 외침은, 윌프레드 오웬의 1차 대전에 관한 시 〈Disabled(불구가 된)〉를 연상시킨다. 그 시는 '작년, 그 젊음보다 더 어려보였던 그 / 이제, 그는 늙었네; 그의 등은 다시는 꼿꼿이 서지 못하리 / 그는 그의 색을 아주 멀리 잃어버렸네(younger than his youth, last year / Now, he is old; his back will never brace / He's lost his colour very far from here)'라며, 나이가 차지 않은 징집병의 모습을 이야기한다. 또 다른 가능성은, ITV의 시사 프로그램 「World In Action」을 통해 방영된 존 필거의 잊지 못할 베트남 특파보도 수상작 「The Quiet Mutiny(고요한 반란)」에서 영향을 받았으리라는 것이다. 그 작품은 10대 미군 '땅개'들의 사기 하락과 불만을 다룸으로써 논란을 불러일으켰는데, 그들은 머리를 기르고 대마초를 피우는 데에서 평안을 찾고 있었으며, 필거의 표현에 따르면 "대통령으로부터, 펜타곤으로부터, 전투사령부에 앉아 에어컨 때문에 감기나 걸리는 책상물림들로부터 내려오는 책임 전가의 끝에 있는" 사람들이었다. 필거가 인터뷰한 놀랄 만큼 어린 병사들 중 하나는 이렇게 중얼거렸다. "아무도 우리가 왜 진짜로 여기 있는지 설명해주지 않았어요. 전 이 사람들한테 아무 감정 없어요. 이 사람들을 죽이고 싶지 않아요."

노래를 여는 가사는 보위의 생각들이 다시 한번 베를린으로 흘러가는 것을 보여준다. 베를린은 블라디미르 나보코프의 1938년 소설 『The Gift』의 배경인데, 이 소설 자체도 3년간 그곳에서 쓰였으며, 작품의 메타문학적인 요소들(마지막 장은 화자가 언젠가 쓰고 싶어하는 책을 묘사하는데, 『The Gift』와 거의 같아 보인다) 또한 변신하는 퍼즐상자 같은 이 가사에서 완벽하게 활용된다. 가사 도입부의 시상–'나보코프는 그뤼네발트의 해변가에, 햇볕이 그를 핥고 있었다Nabokov is sun-licked now upon the beach at Grunewald'–은 소설에서 직접적으로 이어지는 것이다. 작가 본인의 투명한 자화상에 가까운 러시아인 망명자 주인공이 "햇볕이 그 크고 부드러운 혓바닥으로 나를 온통 핥았다(the sun licked me all over with its big, smooth tongue)"고 표현하는 베를린 그뤼네발트의 숲과 공원에서 여름날을 보내는 대목이 나오기 때문이다. 보위는 나보코프로부터 출발해 더 미스터리한 '클레어와 매너스 부인Clare and Lady Manners'으로 옮겨가는데, 그들은 '다른 년들이 집에 갈 때까지until the other cows go home' 술 마시며 정치를 이야기한다. 다이애나 매너스 부인은 '코트리(The Coterie)'로 알려진 화려한 1910년대 사교계의 주요 인물이었는데, 그들의 사치스런 파티의 행렬은 세계대전이 남성 멤버 대부분을 앗아갔을 때에야 끝나게 되었다. 그렇다면 클레어는 누굴까? 2013년 『가디언』에서 《The Next Day》를 리뷰하며, 저널리스트 알렉시스 페트리디스는 그 레퍼런스가 에벌린 워의 1955년 소설 『Officers And Gentlemen』일 가능성을 제시했다. 다이애나 매너스 부인에 기초해 만들어진 책의 등장인물은 군무 이탈을 한 군인 이보르 클레어를 위해 가짜 변명을 만들어준다. 또 소설의 일부는 이집트를 배경으로 펼쳐지는데, 따라서 가사의 카이로 언급도 꽤 잘 들어맞는다. 그러나 보위의 작품이 대부분 그렇듯, 이런 공명들의 요점은 그것들이 공명한다는 단순한 사실 그 자체다. 풀어내는 과정이 즐겁기는 하지만, 보위는 모더니스트로서 분명한 이유를 갖고 그것을 엉겨놓은 것이다. 그것들을 하나씩 뽑아내어 나비 표본처럼 줄지어 벽에 박제하는 행위는 별 가치가 없다.

소재의 암울함에도 불구하고 〈I'd Rather Be High〉는 아름다운 곡으로, 멀티트랙 보컬과 반짝거리는 기타가 재커리 알포드의 현혹되도록 정교한 셔플 드럼비트 위에 얹혀 하나의 일렁이는 체계를 만들어낸다. 오리지널 트랙은 2011년 9월 15일에 커트되었고, 보위의 리드 보컬은 2012년 5월 9일에 녹음되었다. 2013년 8월에 만들어진 확장 버전은 더 화려했는데, 보위는 그 버전을 위해 토니 비스콘티와 헨리 헤이를 스튜디오로 재소환

했다. 메인 기타 리프를 차용한 헨리 헤이의 하프시코드 샘플은 곡의 윤기 나는 첨가물이 되었다. "우리는 같이 곡을 들어보았고, 저는 몇 가지를 시도했어요." 헨리 헤이는 내게 설명했다. "그러다가 아마 제가 하프시코드를 제안했을 거예요. 저는 겉으로 드러내지 않지만 60년대와 70년대 초 키보드 사운드의 팬이죠. 제가 가짜 바로크 같은 것을 연주했고, 보위가 그걸 엄청 좋아했어요." 하프시코드 오버더빙에 더해, 토니 비스콘티는 곡의 재구성에 알맞은 새 베이스라인을 연주했으며, 보위는 새 보컬을 열 트랙 정도 녹음해서 곡을 확장시켰는데, 비스콘티가 그것을 급강하는 피날레로 주조해냈다.

이 새로운 버전은 '베니션 믹스(Venetian Mix)'로 이름 붙여졌다. 2013년 11월 프랑스 패션하우스 루이비통의 화려한 광고를 통해 공개되었는데, 거기서 모델 아리조나 뮤즈가 퇴폐적이고 화려한 베니스의 가면무도회에서 하프시코드를 연주하는 보위를 마주치기 때문이다. 정장과 실크 스카프로 차려입은 데이비드는 빙글빙글 도는 댄서들과 가발 쓴 멋쟁이들의 소용돌이 속에서 움직이지 않는 중심이 된다. 이런 연출은 「라비린스」 무도회 장면의 퇴폐적인 업데이트라고 해도 과언이 아니다. 로맹 가브라가 감독한 이 광고는 '여행으로의 초대(L'Invitation Au Voyage)'라고 이름 붙여진 루이비통 광고 시리즈의 두 번째 작품이었는데, 몇 가지 편집본이 만들어졌다. 짧은 TV 스팟광고는 해체된 리믹스를 수록했는데, 보위의 목소리와 하프시코드만을 남긴 곡의 도입부가 사용되었다. "우리는 광고 제작자들과 계속 연락을 주고받았고, 그들은 곡의 길이나 각 부분의 시간적 배치 같은 것을 여러 버전으로 요구했어요. 비디오 편집에 맞출 수 있게요." 토니 비스콘티는 내게 말했다. "꽤 지루한 작업이었고, 이틀 아니면 사흘 정도 걸렸을 거예요." CD-R 프로모에만 수록된, 앰비언트 신시사이저 도입부를 담은 버전의 '베니션 믹스'도 있다. 'Venetian Mix' 완곡을 담은 루이비통 비디오의 풀 버전은 아름답게 연출된 막후장면들을 담고 있으며, 티셔츠를 입은 보위가 세면대에서 손을 씻는, 바로 전월의 〈Love Is Lost〉 뮤직비디오에서 따온 이질적인 장면으로 마무리된다.

루이비통 광고가 공개된 같은 달에 〈I'd Rather Be High (Venetian Mix)〉는 《The Next Day Extra》의 보너스 트랙으로 발매되었고, 두 번째 비디오가 온라인에 공개됐다. 이국적인 루이비통 광고보다는 지향점이 진

지한 이 공식 뮤직비디오는 런던에서 활동하는 예술가이자 감독 톰 힝스턴의 작품이었고, 보위 사단에는 처음 합류한 것이었다. "우린 이게 발굴된 유물 같기를, 어디선가 발견한, 다른 시대에 만들어진 것처럼 느껴지길 바랐어요." 힝스턴이 설명했다. "초반의 대화에서 보위 씨와 저는 전쟁의 이면을 강조할 수 있는 아카이브 자료 영상을 찾아보기로 이야기했어요." 힝스턴의 이 독특한 영상은 양차 세계대전과 다른 전쟁들 속 군인들을 담은 100개 이상의 아카이브 영상 클립의 조합으로 만들어졌다. 곡의 보편성을 강조하기 위해 심지어 로마 병사들의 행진 장면도 짧게 포함되었다. 군사 작전 장면들 사이에는 비번의 군인, 군무원 남녀가 민간인들과 춤을 추는 장면들, 전장 장면들로 쪼개진 수많은 승전 축하 장면들, 방독면을 쓴 채 춤을 추는 커플들의 장면이 삽입되었다. 어느 순간에는 수많은 승전 축하 풍선들이 빗발치는 공수 낙하산, 그리고 폭탄들과 교차편집된다. 왜곡된 흑백의 보위는 가끔 등장해 코러스를 노래한다.

I'LL FOLLOW YOU
• 컴필레이션: 《Early》

1965년 중반에 만들어진 이 희귀한 노래는, 비틀스 스타일을 본딴 습작으로, 데이비드가 스토커처럼 등장하는 별 매력이 없는 가사를 갖고 있다. 좀 더 자세한 사항은 'GLAD I'VE GOT NOBODY' 참고.

I'LL TAKE YOU THERE (데이비드 보위/게리 레너드)
• 보너스 트랙: 《The Next Day》, 《Next Extra》

2011년 여름, 게리 레너드의 우드스톡 하우스에서의 데모 세션 당시 만들어진 보너스 트랙 〈I'll Take You There〉는 9월 12일 매직 숍에서 레코딩을 시작했다. 곡의 보컬은 《The Next Day》 세션의 록킹한 노래들 중 하나로, 최종 믹스에는 네 명이나 되는 기타리스트의 연주를 담았다(레너드, 데이비드 톤, 비스콘티, 그리고 데이비드 본인은 일렉트릭 기타 맹공 사이사이에 가끔 들리는 어쿠스틱 라인을 연주했다). 비슷하게 기타 사운드로 묵직한 〈(You Will) Set The World On Fire〉처럼 결과물은 보위의 80년대 회고처럼 느껴지는데, 벌스는 〈Ashes To Ashes〉의 딱딱 부러지는 리듬 기타 스타일을 되살렸고, 코러스는 《Never Let Me Down》과 《Tin Machine》의 내달리는 곡들을 연상시킨다.

이 트랙은 데이비드가 가사가 없는 몇 곡에 보컬

을 녹음한 2012년 봄 이전까지는 가사가 없었다. 곡은 2012년 3월 2일, 5일, 14일 세 번에 걸쳐 녹음되었다. 가사는 《The Next Day》 세션 당시의 것 중에서 비교적 직설적인데, 말하자면 사이먼 앤드 가펑클 〈America〉의 이민자 버전으로, 특정되지 않은 재난이 낳은 난민, 소피와 레브의 미국에서의 새 삶에 관한 꿈과 희망을 노래한다. 그들은 아직 미국에 도착하지도 않았고, 반드시 도착할 것이라는 확신도 없다: '우리가 어둠 속을 달릴 때 네 심장은 빠르게 뛰어 / 시키는 대로 행동하는 정말 착한 사람들을 지나 / USA에서 내 이름은 뭐가 될까? 내 손을 잡으면 거기로 데려다줄게Your heart's beating fast as we race through the dark / Past the really good people who do what they're told / What will be my name in the USA? Hold my hand and I'll take you there'. 익숙한 어둠의 암류가 감지되기도 한다. 보위는 '그런 날들이네, 어둠의 날들이네These are the days, the days of gloom'라고 노래 부르고, 이는 그가 가장 좋아하는 불확실한 위협을 또 한 번 지시하는 것이다('그런 날들이네'는 〈Under Pressure〉, 〈The Dreamers〉, 그리고 〈Slow Burn〉에도 등장한다). 'USA에서 나는 누가 될까?Who will I become in the USA?'라는 후렴구의 물음이 낙관에서 혹은 절망에서 잉태된 것인지는 우리가 결정할 몫으로 남았다.

I'M A HOG FOR YOU BABY (제리 리버/마이크 스톨러)
보위는 코스터스의 1959년 히트곡 〈I'm A Hog For You Baby〉의 유쾌한 리메이크를 1996년 10월 19일 브리지스쿨 자선공연 어쿠스틱 세트에서 연주했다.

I'M A KING BEE (제임스 무어)
롤링 스톤스의 데뷔 앨범에 실려 유명해지기 전에 머디 워터스와 슬림 하포도 연주했던 이 블루스 고전은, 1964년에 첫 싱글을 발매한 보위의 밴드의 이름이 되었다. 거의 30년이 지난 뒤 틴 머신의 'It's My Life' 투어에서 〈Heaven's In Here〉를 공연할 때, 데이비드는 가끔 이 노래의 몇 소절을 불렀다.

I'M AFRAID OF AMERICANS (데이비드 보위/브라이언 이노)
• 사운드트랙: 《Showgirls》 • 앨범: 《Earthling》 • 미국 발매 싱글 A면: 1997년 10월 • 싱글 B면: 2000년 7월 [32위]
• 라이브 앨범 : 《liveandwell.com》, 《Beeb》, 《A Reality Tour》

• 보너스 트랙: 《Earthling》(2004) • 비디오: 「Best Of Bowie」
• 라이브 비디오: 「A Reality Tour」

보위가 "전형적인 '조니' 노래: 조니가 이걸 하고, 조니가 저걸 하는"이라고 표현한 이 멋진 트랙은 미국 재계를 글로벌 문화에 속물적 영향을 끼친 원인으로 강력하게 비판한다. "우리가 견뎌내야 하는 미국의 얼굴은 맥도날드/디즈니/코카콜라의 얼굴이죠." 보위는 『모조』에서 말했다. "이 균일하고 단조로운 문화적 침략은 우리를 휩쓸어요. 불운한 일이죠. 왜냐면 그건 블랙 뮤직이나 비트 시 같은 미국의 진짜 환상적인 측면들을 거부하니까요."

곡은 1995년 1월의 《1.Outside》 세션 후반부 동안 만들어지기 시작했는데, 프로토타입은 가사가 달랐다('조니Johnny' 대신 '더미Dummy'였고, 코러스는 '동물이 무서워afraid of the animals'였다). 'Dummy'라는 제목을 가졌던 이 버전은 영화 「코드명 J」의 사운드트랙에 실릴 목적으로 만들어졌지만, 결국 비슷하게 끔찍한 영화 「쇼걸」에 사용되었다. 더 어둡고 펑키(funky)한 《Earthling》 재녹음판은 좀 더 잘 만들어졌는데, 신시사이저 리듬 트랙에 퍼커션처럼 얹힌 보컬 샘플을 기반 삼아 쌓아 올려지는 인더스트리얼 사운드는, 결국 '신은 미국인이다God is an American'라는 체념으로 무너져 내린다.

1997년에 이 트랙은 미국에서 여섯 개의 리믹스를 담은 맥시 싱글로 발매된다. 그 프로젝트는 나인 인치 네일스의 트렌트 레즈너가 지휘했는데, 그는 'Outside' 투어 당시 보위를 서포트했고, 본인의 말에 따르면 "그 곡을 더 어둡게 만들어보려고 했다." 추가 게스트는 아이스 큐브와 (보위가 가장 좋아하는 드럼앤베이스 장인) 포텍이었는데, 데이비드에 따르면 45분짜리 결과물은 "그저 리믹스에 불과한 게 아니었다. 그것 자체가 거의 앨범이 되었다. 나는 (레즈너가) 해낸 것을 듣고 거의 기절했다. 대단했다." 레즈너가 만든 두 개의 믹스는 후일 《Earthling》 2004년 재발매반에 「쇼걸」 버전과 함께 보너스 트랙으로 수록되었다.

비디오에도 레즈너가 출연했는데, 1997년 10월에 뉴욕에서 'Earthling' 투어 일정 사이에 촬영되었다. (나중에 로비 윌리엄스의 수상작 〈She's The One〉 비디오로 유명해진) 돔 앤드 닉이 감독했으며, 보위의 설명에 따르면 그들은 "당시에 아주 흥미로운, 꽤 냉철한 영국식 영상작업을 하고 있었다. 내겐 그들의 작업이 미국에

대한 아웃사이더로서의 관점을 갖고 있다는 점이 중요했다." 레즈너는 뉴욕의 길거리에서 편집증에 시달리는 영국인 신사 보위를 위협하는 인물로 등장한다. "그들은 전반적인 느낌을 영화 「택시 드라이버」처럼 가져가고 싶어 했어요." 레즈너의 설명이다. "그게 기초였죠. 그게 제가 트래비스 비클처럼 옷을 입은 이유예요!" 이 작품은 1998년 MTV 비디오 뮤직 어워즈에서 남성 아티스트 부문 후보에 올랐고, 싱글은 미국 차트 66위를 기록했다(대단하지는 않지만, 10년간 보위의 미국 차트 최고 기록이었다).

소닉 유스는 보위의 50세 생일 기념 공연에서 〈I'm Afraid Of Americans〉를 함께 연주했으며, 이어진 'Earthling' 투어에서도 곡은 계속 등장했다. 다른 보위 곡 중 유일한 "전형적인 '조니' 노래"가 1979년작 〈Repetition〉이라는 점은 흥미롭다. 이 곡은 《Earthling》 세션의 여파로 예상치 못하게 라이브 곡으로 다시 발굴되었기 때문이다. 즉 둘 중 하나가 다른 하나를 촉발시켰을 가능성은 매우 높아 보인다. 〈I'm Afraid Of Americans〉는 그 후 보위의 다른 투어에도 꾸준히 등장했으며, 비디오는 《Best Of Bowie》에 포함되기 전 〈Seven〉 싱글에 CD 형식으로도 수록되었다. 1997년 10월 15일 뉴욕에서 녹음한 버전은 《liveandwell.com》에 실렸으며, 2000년 6월 27일 BBC 라디오 시어터 공연에서의 라이브는 《Bowie At The Beeb》 보너스 디스크에 수록됐다. 세 번째로 녹음한 2003년 11월 더블린에서의 라이브 실황은 《A Reality Tour》에 포함됐다. 캐나다 밴드 네버엔딩 화이트 라이츠도 이 곡을 라이브에서 연주했다.

I'M DERANGED (데이비드 보위/브라이언 이노)

- 앨범: 《1.Outside》 · 싱글 B면: 1997년 4월 [32위]
- 사운드트랙: 《Lost Highway》 · 라이브: 《liveandwell.com》
- 보너스 트랙: 《1.Outside》(2004)

《1.Outside》의 트레이드마크와 같은 익숙한 특징들이 여기 모두 있다. 이노의 겹겹이 쌓인 신시사이저 백킹, 마이크 가슨의 발광하는 피아노 간주, 그리고 카를로스 알로마의 빙빙 도는 리듬 기타까지. 그 위에 앨범의 가장 뛰어난 보컬 퍼포먼스 중 하나가 얹히며, 압도적이며 극적인 코러스는 진정으로 날아오른다. 이 곡은 "아티스트/미노타우로스가 부르는 노래"이며, T. S. 엘리엇의 시 〈황무지〉를 흉내 낸 듯한 가사는 보위의 컴퓨

터에서 완전히 소화된 듯 느껴진다: '그리고 비가 내리기 시작했네, 그건 천사-인간이지, 나는 정신을 놓았네 (…) 큰일이야 살람, 진짜 정신을 놓았네 살람, 우리가 비틀거리기 전에 나는 정신을 놓았네And the rain sets in, it's the angel-man, I'm deranged (…) Big deal Salaam, Be real deranged Salaam, Before we reel I'm deranged'.

멜로디상으로 노래는 과거와 미래를 모두 지시하는데, 〈Real Cool World〉의 소절을 빌려옴과 동시에 차기 앨범의 드럼앤베이스 스타일을 예견하기 때문이다. 〈I'm Deranged〉는 'Outside' 투어 초기의 몇 공연들에서 연주되었고 나중에 'Earthling' 공연을 위해 개조됐는데, 1997년 6월 10일 암스테르담에서의 공연 버전이 《liveandwell.com》에 수록됐다. 1997년에 두 개의 독점 리믹스가 데이비드 린치의 영화 「로스트 하이웨이」 사운드트랙에 등장했고, 원래 〈Dead Man Walking〉 싱글의 B면이었던 〈Jungle Mix〉는 《1.Outside》의 2004년 재발매반에 수록됐다. 토마스 트루악스의 커버 버전은 따로 부연할 필요가 없는 제목의 2009년 앨범 《Songs From The Films Of David Lynch》에 등장했다.

I'M IN THE MOOD FOR LOVE (지미 맥휴/도로시 필즈)

애스트러네츠의 이 고전 재즈 스탠더드 커버는 프로젝트의 나머지와 함께 보류되었으나, 후일 아바 체리는 이 곡을 'Soul' 투어의 서포트 공연에 올렸다. 보위가 제작한 스튜디오 버전에는 제프리 맥코맥의 잔뜩 흥분한 스캣 형식의 백킹 보컬이 실려 있는데, 결국은 1995년 《People From Bad Homes》에 수록됐다.

I'M NOT LOSING SLEEP

- 싱글 B면: 1966년 8월 · 싱글 B면: 1972년 10월
- 컴필레이션: 《Early》

별로 특별할 것 없는 이 B면 곡은, 배신한 친구를 관용으로 대하는 내용의 가사를 담고 있으며(한 해 전의 롤링 스톤스 히트곡을 연상시키듯 보위는 '네가 반응을 못 얻는다면 나는 만족하겠어I can get my satisfaction knowing you won't get reaction'라고 노래부른다), 1966년 7월 5일에 파이 스튜디오에서 녹음되었다. A면의 〈I Dig Everything〉과 마찬가지로 프로듀서 토니 해치는 버즈를 대신할 이름이 알려지지 않은 세션 뮤지션

들을 고용했고, 그들은 같은 해의 라이브 공연까지 소화했다. 보위의 초기 퍼블리셔 스파르타는 이 곡을 다른 제목인 'Too Bad'로 등록했는데, 이는 당시 해치의 성공작 중 하나였던 페툴라 클락의 〈Downtown〉의 멜로디를 차용한 코러스의 한 구절에서 따온 것이었다.

I'M NOT QUITE : 'LETTER TO HERMIONE' 참고

I'M SO FREE (루 리드)
루 리드의 《Transformer》를 위해 보위가 공동 프로듀싱한 〈I'm So Free〉는 귀를 잡아끄는 보위의 백킹 보컬과 함께 완벽하게 컨트롤된 믹 론슨의 기타를 담고 있다.

I'M SO GLAD (스킵 제임스)
1969년 9월 13일 브롬리 도서관 정원에서 있었던 야외 콘서트에서 헤드라이너로 공연하기 전에, 데이비드는 스킵 제임스의 1931년작 블루스 고전이자 1966년 크림의 데뷔 앨범에 실려 유명해진 이 곡의 즉흥연주에 서포트 밴드 중 하나였던 지역 스쿨밴드 마야를 끌어들임으로써 그들을 놀라게 했다. "전 고작 열여섯 살이었고 아직 학생이었죠." 보컬리스트 겸 기타리스트 존 알딩턴은 많은 시간이 지난 뒤 이렇게 회고했다. "그래도 우리 밴드는 지역에서 열렬한 팬들을 확보하고 있었어요. 데이비드 보위가 동료들을 뒤에 데리고 무대에 나타났을 때쯤 우리 공연은 거의 끝나가고 있었는데, 그때 그가 우리에게 소리쳤어요. '너네 크림의 〈I'm So Glad〉 알아?' 우리는 긴장해서 고개를 끄덕였고, 정신을 차리기도 전에 합주가 시작되었어요."

I'M TIRED : 'NEVER LET ME DOWN' 참고

I'M WAITING FOR THE MAN : 'WAITING FOR THE MAN' 참고

I'VE BEEN WAITING FOR YOU (닐 영)
• 앨범: 《Heathen》• 라이브 비디오: 《Oy》
닐 영의 이 열망에 가득 찬 러브송은 1969년 동명의 데뷔 앨범에 처음 수록되었다. "1969년 그 앨범을 처음 손에 넣었는데, 사운드의 전체적인 복잡다단함에 황홀감을 느꼈죠." 데이비드는 2002년에 회고했다. "너무 웅

장하고, 비상하는 듯하면서 동시에 외롭게 느껴졌어요. 진정한 갈망의 감정이랄까요. 그 곡을 무대에서나 어디에서나 꼭 해보고 싶었어요." 그는 틴 머신의 'It's My Life' 투어를 통해 그 소원을 처음 성취했는데, 리브스 가브렐스가 리드 보컬을 불렀다. 흥미롭게도 〈I've Been Waiting For You〉는 불과 1년 전에 보위가 가장 좋아하는 밴드 중 하나인 픽시스에 의해 커버되었는데 (1990년 싱글 〈Velouria〉의 B면에 수록되었다), 아마도 이게 틴 머신 레퍼토리에 곡이 포함된 이유였을지 모른다.

10년 뒤 보위는 《Heathen》에 실을 커버곡으로 픽시스의 〈Cactus〉와 함께 이 곡을 선정했다. 전형적으로 솜씨 좋은 토니 비스콘티의 프로덕션과 게스트 기타리스트 데이브 그롤의 우렁찬 솔로를 자랑하는 이 커버는, 앨범에 실린 세 커버 곡들 중 가장 덜 중요할지는 몰라도 강력하고 직설적인 리메이크였다. 《Heathen》 SACD에 실린 5.1 리믹스는 CD 버전보다 아주 약간 길었다. 〈I've Been Waiting For You〉는 'Heathen' 투어 동안에 라이브로 연주되었으며 'A Reality Tour'에서도 간간이 재등장했다. 2002년 9월에는 닐 영의 고향인 캐나다에서 싱글로 발매되었다.

I'VE GOT LIGHTNING : 'LIGHTNING FRIGHTENING' 참고

IAN FISH, U.K. HEIR
• 앨범: 《Buddha》
같은 앨범의 〈The Mysteries〉처럼, 이 곡은 오리지널 백킹 트랙의 속도를 늘어뜨림으로써 만들어진 앰비언트 사운드로 이루어진 절제된 곡인데, 이 경우엔 몇 달 전 〈Black Tie White Noise〉에서 보위가 사용한 축음기 잡음으로 보강되었다. 《The Buddha Of Suburbia》의 슬리브 노트에서, 보위는 "진정한 규율은… 환원주의적인 방식으로, 가능한 최대한 해체된, 혹은 30년대 용어를 사용하자면 소위 '의미 있는 형식(significant form)'만을 남기면서 모든 불필요한 요소들을 깎아내는 것이다." 주제가 없는 순수한 텍스처에 대한 실험으로서, 〈Ian Fish〉는 아마도 보위의 가장 미니멀리즘적인 트랙이 되었으며, 〈Buddha Of Suburbia〉의 멜로디 조각들로 발전해나가는 몇 소절을 머뭇거리며 연주하는 어쿠스틱 기타만이 함께할 뿐이다. 한편 제목에는 별달리 신비로운 함의 같은 게 없다. 'Hanif Kureishi'의

철자 순서를 바꾼 애너그램일 뿐.

〈Ian Fish, U.K. Heir〉는 프랜시스 워틀리의 단편 영화 「In Stillness and In Silence (Sacred)」의 배경음악으로 쓰였는데, BBC2의 1998년 예술영화 시리즈 「Conversation Piece」를 위해 보위가 각본을 쓰고 내레이션을 맡은 작품이었다.

IF I'M DREAMING MY LIFE (데이비드 보위/리브스 가브렐스)
• 앨범: 《'hours...'》 • 다운로드: 2009년 7월 • 라이브 비디오: 「Storytellers」

이 《'hours...'》의 가장 긴 트랙은 흐르는 모래와 같은 리듬 패턴 위에서 앨범의 모티프인 꿈속을 탐험하는데, 가사는 반쯤 기억날 듯한, 어쩌면 환상일지도 모를 관계를 기억하려 애쓴다: '그녀가 거기 있긴 했나요? (…) 내 삶이 모두 꿈이었다면 이제 모든 빛은 바래가고 있어요Was she ever there? (…) All the lights are fading now if I'm dreaming all my life'. 기초가 되는 것은 융의 패러독스인 듯한데, 그것은 다른 누군가가 된 꿈을 꾸다가 깨어났을 때 그것이 더 이상 '현실real'인지 꿈의 다음 부분인지를 분간할 수 없는 상태를 말한다. 이는 (〈When I Live My Dream〉 등 초기 작품에 대한 지적인 도치관계까지 포함하여) 보위의 연속적인 정체성 허물 벗기 과정을 분명히 지시한다.

〈Something In The Air〉처럼 여기에도 과거의 영광에 대한 스치는 회고가 있는데, 3분 50초에는 〈All The Young Dudes〉 기타 간주가 나오고, 천천히 쌓아 올려지는 아웃트로는 〈Memory Of A Free Festival〉을 연상시킨다. 그러나 전체적으로 보면 이 곡은 《'hours...'》의 비교적 만족스럽지 못한 실험 중 하나로, 〈Survive〉와 〈Seven〉의 아름다운 멜로디 사이에서 따분한 간주처럼 느껴진다. 원래 1999년 「VH1 Storytellers」 공연 방영분에서 커팅되었던 라이브 버전은 2009년에 DVD와 다운로드 음원으로 발매되었다.

IF THERE IS SOMETHING (브라이언 페리)
• 앨범: 《TM2》 • 싱글 B면: 1991년 10월 [48위] • 라이브: 《Oy》 • 라이브 비디오: 「Oy」

첫 앨범에서 존 레넌의 저항적인 노랫말을 커버한 뒤, 틴 머신은 두 번째 앨범에서 그들의 하드 록 총구를 조금 덜 적합한 타겟으로 돌렸다. 록시 뮤직의 1972년 데뷔 앨범에 수록된 이 다층적인 성격의 곡은 틴 머신의

흔한 문제점을 드러내며 파괴되었다. 드럼은 너무 시끄럽고, 기타는 너무 지저분하며, 곡의 아이러니는 완전히 무시된 것이다. 인더스트리얼 노이즈 배경음에 맞서 '정원에 앉아서, 감자를 잔뜩 기르겠다sit in the garden, grow potatoes by the score'고 소리지르는 보위의 가창은, 그저 무어라 형언하기 어려울 지경이다. 브라이언 페리와의 듀엣으로 이 곡을 재녹음할 계획이 있다는 루머가 있었지만 이뤄진 것은 없었다. 이 곡은 'It's My Life' 투어에서 연주되었고, 그 라이브 버전은 1991년 8월 13일의 BBC 세션과(후일 〈Baby Universal〉의 B면에 수록) 《Oy Vey, Baby》에 포함되었다.

IF YOU CAN SEE ME
• 앨범: 《Next》

"뮤지션들이 〈If You Can See Me〉를 들으면 곤혹스러워 머리를 긁적일 거예요." 《The Next Day》의 발매를 앞두고 토니 비스콘티는 예상했다. 그런 반응은 뮤지션들에게만 국한된 것이 아니었다. 이 곡은 앨범의 가장 별난 트랙으로, 경쾌하게 달려나가며 끊임없이 변화하는 박자와 코드 진행이 《Earthling》의 가장 비타협적인 순간들을 상기시키고, 뒤이은 〈Sue (Or In A Season Of Crime)〉에서의 프리-폼 재즈 실험을 예견한다.

〈If You Can See Me〉는 만들어지는 동안 수없이 오버더빙되었지만, 최초의 백킹 트랙은 2011년 5월 4일에 커팅되었으며, 베이시스트 게일 앤 도시의 《The Next Day》에서의 가장 특징적인 연주 중 하나를 포함하고 있었다. "이 곡에서 처음으로 프렛리스 베이스를 연주해봤어요." 후일 『언컷』에서 도시는 말했다. 그러면서 그녀는 "꽤 스펙터클한 곡이죠. 박자가 희한하거든요. 아마 5분의 7박자인가 그럴 텐데, 취한 것처럼 절뚝이는 박자가 진짜 멋지죠." 보위의 목소리를 그림자처럼 따라가고 곡의 도입부에서는 특유의 유령 같은 울부짖음을 내뱉는 도시의 보컬 라인은, 《The Next Day》의 수록곡 몇에 포함된 그녀의 다른 백킹 보컬과 함께 더 나중에 녹음되었다. 보위는 리드 보컬을 2012년 4월 4일에 녹음했다.

음악만이 폭력적이고 불안한 것은 아니다. 찢어지고 조각난 이미지들과 순간순간의 난센스를 만드는 노랫말들은 이 곡을 앨범의 가장 불가해한 순간 중 하나로 만드는 데 부족함이 없다. 가사는 〈Cactus〉와 〈The Hearts Filthy Lesson〉의 의복 패티시-'나는 네 낡은

빨강 드레스를 입어야 해I should wear your old red dress'-부터 〈When I'm Five〉의 유아적 판타지-'네가 나를 볼 수 있다면, 나도 너를 볼 수 있어If you can see me, I can see you'와 '내가 한쪽 눈을 감으면 그쪽의 사람들은 나를 볼 수 없어If I close one eye the people on that side can't see me'를 비교해보라-까지 모든 것을 암시한다. 벌어지고 있는 일이 무엇이 되었든 그것은 극도로 불쾌한 것이다. 데이비드가 곡의 단서로 제시한 세 단어는 '십자군(crusade)', '폭군(tyrant)', 그리고 '지배(domination)'였기 때문이다. 토니 비스콘티는 "보위이자 정치인일 수 있는 누군가의 정체성 전환"으로 곡의 내용을 소개했다. 여기서 데이비드의 주된 역할은 위압적인 정치 선동가로 스스로의 배역을 설정하는 것으로 보이는데, 이는 〈Somebody Up There Likes Me〉, 〈Big Brother〉, 그리고 〈We Are Hungry Men〉의 시절부터 그가 늘 우리에게 경고했던 것이다: '나는 네 땅 모두와 그 아래의 모든 것을 가져갈 것이다 / 차가운 꽃의 먼지와 어두운 잿더미의 감옥 / 나는 믿음의 자손인 너희 종족을 학살할 것이다 / 내가 탐욕의 혼이요, 도둑질의 군주니 / 나는 너희의 책들과 그것이 만드는 문제 모두를 불태울 것이다I will take your lands and all that lays beneath / The dust of cold flowers prison of dark ashes / I will slaughter your kind who descend from belief / I am the spirit of greed, a lord of theft / I'll burn all your books and the problems they make'. 여기서 우리는 히틀러나 스탈린, 중세의 폭군, 혹은 현대 아프리카와 중동의 대량학살 전쟁 군주의 세상에 있는 것처럼 느껴진다. 혹은, 그보다 더 가깝게는 장-마리 르 펜이나 나이젤 파라지, 또는 도널드 트럼프와 같은 서방 파시스트의 과열된 가상세계에 있는 것일지도 모르겠다. 우리는, 물론, 이 모든 영역에 동시에 속해 있다. 보위는 추상화된 보편자의 마술을 부리고, 이제껏 존재했던 정신 나간 지도자들 모두를 전형화하는 것이다: '환상적인 아메리칸 아나, 어딘가에서 무엇으로 / 나는 오래전으로 거슬러가네American anna fantasticalsation, from nowhere to nothing / And I go way back'. 끓어오르는 강렬함으로 연주하고 불린, 단단히 조여졌지만 동시에 금방이라도 광기로 치달을 듯한 이 곡은, 데이비드 보위의 세계에서 당신이 보내게 될 가장 무서운 3분이 될 것이다.

IF YOU DON'T COME BACK (제리 리버/마이크 스톨러)

드리프터스의 1963년 싱글 B면 수록곡 〈If You Don't Come Back〉은 매니시 보이스에 의해 라이브로 연주되었다.

IMAGINE (존 레넌)

보위는 'Serious Moonlight' 투어의 마지막 날 홍콩에서 존 레넌의 이 고전을 단 한 번 라이브로 공연했는데, 레넌의 사망 3주기를 기념하는 것이었다. 이 기이하지만 열정적인 색소폰 주도의 라이브 버전은 오랫동안 오디오 부틀렉에서만 들을 수 있었다. 그러나 2016년 보위의 죽음 직후 「Ricochet」 다큐멘터리 제작 당시 촬영했던 온전한 길이의 영상이 유튜브에 업로드되었다. 아름답고 감동적인 그 영상은, 이 무대가 데이비드 본인에게 얼마나 감정적인 순간이었는지를 드러내는데, 어느 순간 그는 눈물을 훔치기도 한다.

IN THE HEAT OF THE MORNING

• 컴필레이션: 《World, Deram, Bowie》(2010) • 라이브 : 《Beeb, Bowie》(2010)

〈In The Heat Of The Morning〉은 1967년 12월 18일 보위의 첫 BBC 라디오 세션을 통해 스튜디오 데뷔를 치렀는데, 이 초기 형태는 이후의 스튜디오 버전과 꽤 달랐다. 이제 《David Bowie: Deluxe Edition》에서 찾아볼 수 있는 오리지널 BBC 레코딩에는 익숙한 오프닝 리프가 없으며, 대신 그것을 대체하는 섬세한 현악과 목관악기가 오프닝 코드 진행 위에 배치되어 있다. 가사 또한 현저히 달라서, 오프닝 벌스는 비교적 흐리멍텅했다: '내 기억은 나를 계속해서 돌게 해요, 빙글 돌게 해요 / 시간의 계곡을 내려다봐요 / 교활한 까치들이 당신의 이름을 빼앗는 곳 / 나는 흘러가는 구름 위에 떠오른 당신의 얼굴을 봐요My memory keeps me turning round, turning around / Looking down the valley of years / Where cunning magpies steal your name / I'm watching your face appear on a cloud drifting by'. 석 달 뒤, 보위의 마지막 데람 세션 중 일부를 진행하며, 토니 비스콘티는 이 곡의 더 익숙한 버전을 데카 스튜디오에서 제작했는데, 그때 도입부는 더 인상적으로 들리도록 다시 쓰였다: '당신 눈동자 안의 타는 듯한 햇살은 애태워요 / 당신 쪽을 바라보는 모든 남자들을 / 나는 당신의 시선 앞에서 그들이 가라앉는 것을 봐

요 / 흔들어요 아가씨, 그들의 얼어붙은 눈동자 앞에서 나와 춤을 춰요The blazing sunset in your eyes will tantalize / Every man who looks your way / I watch them sink before your gaze / Senorita sway, dance with me before their frozen eyes'. 데카에서의 주 녹음 세션은 1968년 3월 12일에 있었고, 추가적인 녹음과 최후 수정은 3월 29일과 4월 10일, 18일에 있었다.

〈When I Live My Dream〉의 탈락에 이어 〈In The Heat Of The Morning〉 또한 싱글로 거부된 일은, 내달 데이비드의 데람 이탈을 촉발했다. 그 결과로 이 트랙은 1970년 컴필레이션 《The World Of David Bowie》에 수록되기 전까지 미발매 상태로 남았다. 그 즈음, 이번에는 데람 버전에 가까운 레코딩이 1968년 5월 13일에 녹음된 두 번째 BBC 세션의 일부로서 방송을 탔다. 이 버전은 나중에 《Bowie At The Beeb》에 수록되었다.

〈In The Heat Of The Morning〉은 데람 시절의 곡들 중 세련된 편으로, 도어즈 스타일이 결합된 오르간과 기타가(후자는 믹 웨인의 작업인데, 그는 나중에 〈Space Oddity〉에서도 연주를 맡는다) 특징적이다. 곧바로 알아챌 수 있는 토니 비스콘티의 전면적인 현악 섹션은 후일 〈1984〉나 〈It's Hard To Be A Saint In The City〉 등에 실린 것과 같은 종류이다. 격정적인 낭만성 속에서, 데이비드가 초기의 데람 아웃테이크를 재활용하고 있음을 알 수 있는 힌트들을 찾을 수 있다(그는 여기서 '나비들을 이리저리 쫓는 작은 병사 같다like a little soldier catching butterflies'). 그러나 이제 그는 앤서니 뉴리 같은 목소리를 버리고 가짜 미국식 느릿한 말투를 택하고 있다. 그 점에서, 이 곡은 사실상 주제를 베껴온 〈Let Me Sleep Beside You〉처럼 《Space Oddity》의 사운드에 크게 한 발짝 가까워진다.

소위 데모는 부틀렉에 수록되었는데, 마지막 페이드 아웃이 몇 초 빨리 시작된다는 점을 제외하고는 완성된 트랙과 똑같다. 이전에 발매되지 않은 '모노 보컬 버전'은 2010년의 《David Bowie: Deluxe Edition》에 수록되었다. 2000년에는 3분 50초짜리 새로운 레코딩이 《Toy》 세션 당시에 완성되었는데, 템포가 더 느렸고 원곡에 비해 더 진지하고 사색적인 분위기를 자아낸다. 이 버전은 공식적으로는 미발매로 남았으나, 믹스 하나가 2011년 온라인에 유출되었다. 한편 라스트 새도우 퍼펫츠의 빼어난 커버가 그들의 2008년 데뷔 싱글 〈The Age Of The Understatement〉에 수록되기도 했다. 이 밴드는 래스컬스와 악틱 멍키즈 멤버들의 사이드 프로젝트였는데, 악틱 멍키즈의 싱어 알렉스 터너는 이 곡의 《Bowie At The Beeb》 버전의 오랜 팬이었다. 보위는 이 버전을 "큰 기쁨"이었다고 표현했다.

THE INFORMER

• 보너스 트랙: 《Next Extra》

2011년 9월 14일에 녹음되었고, 한 주 뒤 9월 21일에 보위가 리드 보컬을 얹은 《The Next Day Extra》의 이 장중한 보너스 트랙은 토니 비스콘티의 표현에 따르면 "거슬리는 이미지들을 떠올리게 하는 가사"를 갖고 있다. 실제로가 그렇다. 보위가 연기하는 내레이터는 끔찍한 죽음으로 이어진 알 수 없는 배반 행위를 고백하는데, 그가 경찰 정보원인지 청부살인업자인지, 혹은 〈Look Back In Anger〉에도 등장하는 죽음의 천사인지는 우리를 애태우듯 불명확한 채로 남아 있다. 희생자의 '이름이 두 줄로 그어진name was double-crossed' 불길한 '내역 목록ledger'은 어떤 억압적인 경찰국가의 것인가, 아니면 더 초자연적인 어떤 권력의 것인가? 우리가 내레이터로부터 뭔가를 알 수 있는 유일한 부분은 '일을 맡았다I took the job'와 '다른 방법이 없었다고, 나 스스로가 초래한 일이라고 내게 말하겠다I'll be telling myself there was no other way, that you brought it on yourself'라는 가사뿐이다. 그러나 죄책감을 가시려는 시도는 곧 익숙한 의심의 감각에 굴복하고, 오래지 않아 우리는 《Heathen》의 영적인 번뇌와 마주한다: '저에게는 위에 계시는 주님에 대한 질문이 있습니다 / 아래에 있는 사탄에 대하여, 그리고 우리가 사랑하는 방법에 대하여I've got major questions about the Lord above / About Satan below, about the way we love'. 가사는 〈Changes〉의 오프닝 라인을 상기시키는 메아리로 마무리되는데, 이 임무가 끝나지 않는 것임을 드러낸다: '저는 아직도 우리가 찾으려 했던 것이 무엇인지 모릅니다 / 그러나 그건 당신이 아니에요 / 아니에요, 당신이 아니죠I still don't know what we were looking for / But it wasn't you / No, it wasn't you'.

곡의 회고적인 느낌은 《Scary Monsters》의 음향과 견줄 만한 공들인 프로덕션으로 강화된다. 〈The Informer〉는 마치 〈Teenage Wildlife〉의 잃어버린 사촌처럼 기타, 베이스, 키보드, 보컬을 겹겹이 쌓아 섬세한 소리 조각품을 빚어내는데, 그중 보컬은 모두 데이비

162

드 본인이 녹음한 것이다. "리드 보컬에는 보위 특유의 고뇌가 담겨 있죠." 토니 비스콘티는 이렇게 언급했다. "열두 트랙의 백킹 보컬과 하모니도 그가 직접 불렀어요. 레너드와 톤이 최면을 거는 듯한 기타를 연주했고, 도시와 알프드는 비트의 펑키(funky)함을 지켜냈고요." 그 결과로 만들어진 것은 불길하면서도 애절한 아름다운 곡으로, 만약 최종 트랙리스트에 포함되었다면 《The Next Day》를 한층 더 우아하게 만들었을 것이다. 재커리 알포드의 드럼 트랙은 〈Plan〉의 인스트루멘털의 기초로 재활용되기도 했다.

INSTANT KARMA! (존 레넌)
존 레넌의 1970년 히트곡 〈Instant Karma!〉는 같은 해 하이프에 의해 라이브로 연주되었다.

THE INVADER : 'CYCLOPS'와 'SAVIOUR MACHINE' 참고

IS IT ANY WONDER : 'FAME'과 'FUN' 참고

IS THERE LIFE AFTER MARRIAGE?
《Scary Monsters》 세션의 이 미완성 트랙에 대해서는 알려진 바가 거의 없다. 일각의 루머에 따르면 이기 팝이 피처링했다고도 하는데, 스튜디오 기록물이 곡의 존재 자체는 증명한다. 당시 보위의 연애사를 고려하면, 우리가 다른 제목으로 알고 있는 노래의 장난스러운 가제일 가능성도 있어 보인다. 이 제목으로 공개된 부틀렉 인스트루멘털은 실제로는 버려진 《Scary Monsters》 버전의 〈I Feel Free〉 백킹 트랙이다.

ISN'T IT EVENING (THE REVOLUTIONARY) (얼 슬릭/데이비드 보위)
보위는 마크 플라티가 제작했고 《Reality》 세션과 동시에 녹음된 얼 슬릭의 2003년 앨범 《Zig Zag》에 수록된 이 트랙을 같이 썼고 노래도 불렀다. 얼 슬릭에 따르면 보위가 "가사를 갖고 오고 멜로디에 살을 붙여서 킬러 트랙으로 만들기 전까지" 곡은 미숙한 상태였다. 코드 변화, 화성, 위아래 옥타브를 동시에 부르는 보컬까지, 〈Isn't It Evening〉에는 틀림없는 데이비드의 인장이 새겨져 있다. 가사 또한 쓸쓸한 영혼과 부서진 생의 초상을 묘사하는 익숙한 영역을 건드리며 《Heathen》의 몇 가사를 연상시킨다 ('아무것도 남아 있지 않아요

nothing remains'라는 구절이 직접적으로 등장하기도 한다). 더욱 오래된 보위 작업의 잔향도 있는데, 가사에서 〈After All〉의 감정선이 분명하게 느껴지기도 한다: '어떤 이들은 햇볕에 서 있네 / 어떤 이들은 눈이 멀었네 / 한 사람이 내 손에 손을 얹네 / 한 사람은 사라지네, 그의 이름은 적혀 있지 않네 / 한 사람은 잔디밭에서 죽음을 맞네 / 그의 얼굴 모든 것에서 고개를 돌린 채 Some stand in the sun / Some are blind / One puts his hand in mine / One disappears, his name isn't written down / One dies on the lawn / His face turned away from it all'.

"데이비드가 아주 멋지게 들리는 곡이죠." 2003년에 얼 슬릭은 말했다. "그가 보컬을 녹음하는 동안 스튜디오에 앉아 이렇게 생각했던 기억이 나요. '기분이 이상하군. 처음으로 내가 부스 반대편에 있고 그가 내 트랙을 위해 녹음을 하고 있잖아.' 그는 한두 번의 테이크 만에 보컬을 완벽하게 해냈어요. 그게 데이비드와의 작업이 갖는 미덕이죠."

ISOLATION (이기 팝/데이비드 보위)
이기 팝의 《Blah-Blah-Blah》를 위해 보위가 공동으로 쓰고 프로듀싱했으며 백킹 보컬에도 직접 참여한 〈Isolation〉은, 1987년 앨범의 다섯 번째 싱글로 발매되었으나 성공을 거두지는 못했다.

IT AIN'T EASY (론 데이비스)
• 앨범: 《Ziggy》 • 라이브: 《Beeb》
미국식 백인 블루스 넘버 〈It Ain't Easy〉는 싱어송라이터 론 데이비스의 작품으로, 그의 1970년 LP 《Silent Song Through The Land》에 처음 수록되었다. 보위에게 〈It Ain't Easy〉를 소개해준 것이 믹 론슨이라는 설은 꾸준히 제기되어 왔다(소문에 의하면 이 노래는 래츠의 레퍼토리에 이미 포함되어 있었다고 한다). 그러나 《Ziggy》 세션이 있던 시점에 곡은 이미 잘 알려지지 않은 것과는 거리가 멀었다. 1970년에는 스리 도그 나이트가, 1971년에는 롱 존 볼드리가 커버를 냈으며 (두 경우 모두 곡이 수록된 앨범 제목이 곡의 제목을 따랐다), 데이브 에드먼즈도 《Ziggy Stardust》와 같은 달인 1972년 6월 《Rockpile》을 내며 또 다른 버전을 수록했다. (또 이 곡은 후일 미국 가수 클라우디아 레니어의 1973년 앨범 《Phew》의 오프닝 트랙이 되었는데, 그녀

는 보위의 〈Lady Grinning Soul〉에 영감을 준 것으로 알려져 있다.)

보위는 아놀드 콘스 세션 때 처음으로 〈It Ain't Easy〉 작업을 시도했고, 그가 해석한 버전은 1971년 6월 3일 BBC 콘서트 세션에서 처음으로 라이브를 탔다. 이 레코딩은 나중에 《Bowie At The Beeb》에 수록되었다. 이어진 스튜디오 버전은 트라이던트 스튜디오에서 7월 9일에 커트되었는데 처음으로 녹음된 《Ziggy Stardust》 트랙으로 잘 알려져 있다. 원래는 《Hunky Dory》의 수록곡으로 논의된 이 버전은, 토니 디프리스가 그해 8월에 찍은 대단히 희귀한 샘플러 앨범에 포함됐다. 《Hunky Dory》에서 〈It Ain't Easy〉를 제외하는 결정은, 앨범에 드리운 론 데이비스의 영향을 줄이려는 의도에 따른 것이었을 가능성이 있다(〈Andy Warhol〉은 《Silent Song Through The Land》의 타이틀곡의 리프를 대놓고 가져 왔다). 다른 가능성도 있는데, 《Hunky Dory》 세션 당시에 발매된 롱 존 볼드리의 버전이 히트를 칠지 알기 전까지 〈It Ain't Easy〉를 묶어 두기로 보위가 결정했을 수도 있다. 그 곡은 히트를 치지 못했지만, 이유가 무엇이든 보위의 녹음본은 다음 앨범이 구체화되기 전까지는 냉동상태로 머물게 된다.

《Ziggy Stardust》에 실린 유일한 커버곡으로서 〈It Ain't Easy〉는 당연하게도 비평가들에게 소외되어 왔는데, 론슨의 가장 화끈한 슬라이드 기타와 보위의 가장 아크로바틱한 보컬 중 하나가 실려 있음을 생각하면 안타까운 일이다. 프로덕션은 나무랄 데 없고, 데이비드는 시끌벅적한 백킹 코러스 위에서 특유의 가짜 미국인 연기를 확실하게 선보인다(다나 길레스피가 여기에 한몫하는데, 앨범의 1999년 재발매반에서야 뒤늦게 백킹 보컬로 크레딧에 올랐다). 가사도 전혀 어색하게 느껴지지 않는다. 기존 보위의 가사에 자주 등장해 온 여행/등산/탐색(travelling/climbing/searching)의 메타포와 딱 들어맞기 때문이다. 곡을 여는 가사인 '당신이 산의 정상에 오를 때, 바다 너머를 보세요When you climb to the top of the mountain, look out over the sea'는 사실상 다시 쓴 〈Black Country Rock〉이며, '당신은 옥상으로 뛰어내려요you jump back to the rooftops'는 후일 〈Diamond Dogs〉를 통해 다시 울림을 얻는다. '둥글게 순환하는 모든 이상한 것들을 생각해보라think about all of the strange things circulating round'는 권유는 〈Five Years〉와 〈Starman〉 모두를 지시하며, 롤

링 스톤스의 〈Satisfaction〉에 건네는 가사로 된 인사는 보위의 방법론에도 꼭 들어맞는다. 뻔한 블루스 클리셰의 종교적 속성-'하느님의 도움으로 우리는 모두 해낼 수 있어요 (…) 그는 어떤 때엔 당신을 위로 데려갈 것이고 어떤 때엔 아래로 데려갈 거예요With the help of the good Lord, we can all pull on through (…) sometimes He'll take you right up and sometimes down again'-은 《Ziggy Stardust》 앨범의 메시아적인 함의와 되풀이되는 종교 시스템에 대한 거부를 통해 어둡게 반전된다.

그래도 역시, 최종적으로 분석할 때 〈It Ain't Easy〉가 〈Velvet Goldmine〉이나 〈Sweet Head〉를 제치고 앨범에 포함되었다는 사실이 혼란스러운 것은 사실이다. 이 곡은 'Ziggy' 투어 세트리스트에 한 번도 포함되지 않았고, 이후로 부활한 적도 없다. 2008년에 다니엘 크레이그 주연의 드라마 영화 「다니엘 크레이그의 플래시백」에 사용된 바 있다.

IT CAN'T HAPPEN HERE (프랭크 자파)
마더스 오브 인벤션의 두 번째 싱글로 1966년에 발매되었으며, 단명한 보위의 밴드 라이엇 스쿼드가 그다음 해에 라이브로 연주했다.

IT DOESN'T MATTER ANYMORE (폴 앵카)
1959년 버디 홀리의 사후 히트곡으로, 버즈가 라이브로 연주했다.

IT HAPPENS EVERY DAY : 'TEENAGE WILDLIFE' 참고

IT'S A LIE
퓨리탄을 위해 로워 서드가 1965년 5월에 녹음한 라디오 징글의 제목(3장 참고).

IT'S ALRIGHT : 'SWEET JANE' 참고

IT'S ALRIGHT (데이비드 보위/브라이언 메이/세인트 지안/타일러 워런) : 'COOL CAT' 참고

IT'S GETTING BACK TO ME
오랫동안 잊혔던 보위의 곡으로, 1966년 데이비드의 퍼블리셔 스파르타에 등록되었으며, 버즈의 레퍼토리에

포함되었다.

IT'S GONNA BE ME

• 보너스 트랙: 《Americans》, 《Americans》(2007), 《The Gouster》

'Come Back My Baby'라는 가제를 달고 1974년 8월 시그마 스튜디오에서 녹음한 이 곡은 보위의 간과된 걸작 중 하나다. 완전한 상상의 산물은 아닌 듯한 가사는, 끊임없이 여자를 잠자리로 꾀던 바람둥이의 고통 어린 고백으로, 이제 그 정복의 공허함을 인정하고 '내 기억에 각인된 그 천사의 품 안에서that angel stuck in my mind'(비록 특이하게 자아도취적인 형태이긴 하지만) 구원을 얻는 상상에 빠져들고 있다. 음악적으로 볼 때 이 곡은 아레사 프랭클린 스타일의 나른한 소울 발라드로, 고도의 기교를 보여주는 마이크 가슨의 피아노 라인과 장엄한 가스펠 성가대 백킹 위에 데이비드의 가장 뛰어난 보컬 퍼포먼스를 담고 있다. 놀랍게도 이 곡은 레넌과의 컬래버레이션 두 곡을 싣기 위해 《Young Americans》에서 제외하기로 결정된 곡 중 하나이며, 그 결과로 〈It's Gonna Be Me〉는 1991년까지 공식 발매되지 못했다. 이 정도 되는 곡을 제외할 수 있었다는 사실은 그의 1974년 작업물의 수준에 관해 많은 것을 말해준다.

〈It's Gonna Be Me〉는 《Young Americans》 발매 이전 'Soul' 투어 기간에 공연함으로써 잠깐 동안 라이브 투어를 빛냈다. 토니 비스콘티는 후일 본인이 "풀 스트링 섹션이 포함"된, 나중에 라이코에서 발매한 버전보다 더 묵직한 관현악 편곡의 믹스를 앨범의 포스트 프로덕션 동안 총괄했는데, "왜 그게 발매되지 않았는지 전혀 알 수가 없으며, 아주 매력적이었다"라고 말했다. 비스콘티가 그 현악 편곡의 오리지널 마스터 레코딩을 간직하고 있던 것은 행운이었다. 그가 2006년에 밝힌 바에 따르면 "원래 만들었던 현악 버전 믹스는 실종"됐기 때문이다. "우리는 라이코 발매반을 위해서 그걸 찾으려고 했지만 결국 포기했다. 아직도 수면 위로 드러나지 않았으므로, 내가 2005년에 다시 그대로 리믹스했고, 아무것도 추가하지 않았다." 비스콘티의 오리지널 마스터 테이프를 통해 새롭게 만들어진 이 아름다운 믹스는, 결국 《Young Americans》의 2007년 재발매반을 통해 스테레오와 5.1 모두로 공개되었다.

IT'S GONNA RAIN AGAIN

보위가 다작한 《Hunky Dory》/《Ziggy Stardust》 시기의 작품 중 가장 덜 알려졌고 찾기도 힘든 곡 중 하나인 〈It's Gonna Rain Again〉은 1971년 여름 몇 번의 라이브에서 공연되었으며 11월 15일 트라이던트에서 스튜디오 작업이 시작되었다. 그러나 작업은 도중에 실패했는데, 이유를 찾는 것은 어렵지 않다. 《Ziggy》의 노래들이 로큰롤의 수많은 개척자들에게 의식적으로 커다란 빚을 지고 있음은 사실이지만, 동시에 보위의 송라이팅은 스스로만의 고유한 특징을 계속해서 드러낸 것이었다. 〈Hang On To Yourself〉의 명민하게 글램식으로 치장된 에디 코크런 파스티셰나 〈Rock'n'Roll Suicide〉에 힘을 부여하는 제임스 브라운, 자크 브렐, 에디트 피아프의 복합적인 합성과 비교하면, 〈It's Gonna Rain Again〉은 한낱 패러디가 될 위험에 처해 있다. 단순한 리프는 〈Unwashed And Somewhat Slightly Dazed〉에서 들려준 날것 그대로의 보 디들리 스타일을 재현한다. 곡의 제목은 밥 딜런의 〈A Hard Rain's A-Gonna Fall〉에 바치는 명백한 헌사이다. 후렴구의 '안락의자 easy chair'는 그만큼이나 명백한 딜런의 〈You Ain't Goin' Nowhere〉에 대한 오마주다. 만능의 권력자인 '보안관sheriff'과의 첫만남은 척 베리의 〈Jaguar And Thunderbird〉를 떠올리게 한다. 한편 이전에 〈Running Gun Blues〉나 〈Lightning Frightening〉에서 들을 수 있던 미국화된 록 민중가요에 대한 장난스런 접근을 강조함으로써 가사는 투박함의 영역으로 들어서기 시작한다. 딜런식의 으르렁거림으로 보위는 이렇게 노래한다: '오늘 병사가 나를 찾아왔어요, 그는 고통을 겪노라 말했죠 / 나는 이 알약을 삼키라고 말했어요, 그러자 그는 내 머리의 절반을 쏴버렸죠 / 그의 이름은 지금 진급 대상에 있어요, 제 생각엔 그게 본질인 것 같아요Soldier called on me today, and he said he had a pain / I said take down this tablet, and he shot away half my brain / Now his name is down for promotion, but I guess that's the name of the game'. 솜씨 좋게 구축된 즐거운 노래이긴 하지만, 이 곡이 척 베리의 〈Round And Round〉의 준수한 커버와 밥 딜런 등에 대한 재치 있고 수준 높은 오마주를 만들어낸 스튜디오 활동기에 만들어졌음을 염두에 두면, 곡이 기대한 수준에 미치지 못한 이유는 꽤 분명하다.

그런데도 〈It's Gonna Rain Again〉에는 두 가지 특정한 흥미로운 지점이 있다. 이 곡의 가사는 《Aladdin

Sane》앨범의 거울, 스푼, 그리고 '코카인snow white' 우화보다 1년 이상 일찍, 그리고 〈Music Is Lethal〉과 〈Station To Station〉의 전면적인 레퍼런스보다는 더더욱 일찍, 후일 보위를 괴롭히는 마약에 대한 분명한 언급을 처음으로 담고 있다: '그게 디스피린(두통약)인지 물었어요, 그는 아니랬죠, 그건 코카인으로 꽉 차 있었어요Asked if it was a Disprin, he said no, it was full of cocaine'. 두 번째로, 데이비드가 '내 안락의자에 앉았어요, 시장 광장 주변을 둘러보았죠, 모두가 내가 미친 것 같다고 했어요got into my easy chair, and grooved around the market square, and everybody said I looked insane'라고 노래 부르는 후렴구는 필연적으로 더 유명한 《Ziggy Stardust》 넘버의 도입부에 등장하는 시장 광장을 상기시킨다. 〈It's Gonna Rain Again〉이 스튜디오에 잠깐 머물렀던 날이 1971년 11월 15일로, 〈Five Years〉가 테이프에 녹음된 바로 그날이라는 점이 우연인지 아닌지는 알 수 없지만 말이다.

IT'S HARD TO BE A SAINT IN THE CITY (브루스 스프링스틴)

• 컴필레이션: 《S+V》, 《74/79》

보위가 1970년대에 레코딩한 세 곡의 브루스 스프링스틴 커버곡들이 모두 그렇듯, 미국 도시에 대한 독설적인 묘사를 담은 이 곡도 원래는 보스(*브루스 스프링스틴의 별명—옮긴이 주)의 1973년 데뷔 앨범 《Greetings From Asbury Park, N.J.》에 수록된 것이다. 그 앨범은 당시 보위에게 큰 영향을 끼쳤다. 데이비드의 오랜 친구이자 한때의 백킹 보컬리스트 제프리 맥코맥의 복기에 따르면, 스프링스틴에 대한 보위의 애정은 그들이 1973년 1월 뉴욕 맥스 캔자스 시티 공연에서 스프링스틴의 무대를 본 뒤에 시작되었다. "다음 날 아침에 우리 턴테이블에 그 앨범이 걸려 있었죠." 몇 년 뒤인 1979년, 라디오 1 채널의 「Star Special」에서 가장 좋아하는 노래를 선곡할 때 데이비드는 스프링스틴의 〈It's Hard To Be Saint In The City〉를 포함하며 이렇게 말했다. "이 트랙을 들은 후로 지하철을 타지 않게 됐어요. … 정말 제 간담을 서늘하게 했습니다."

1974년 11월 시그마에서의 《Young Americans》 세션의 두 번째 단계 당시, 보위는 예상치 못한 보스의 방문을 맞이하게 된다. 많은 시간이 흐른 뒤 보위는 이렇게 설명했다. "제 음악을 좋아했던 필라델피아의 어떤

DJ가 제게 '이 스프링스틴 넘버들을 하고 있으신데, 스프링스틴 한번 불러드릴까요?'라고 제안했어요. 그가 브루스를 데려왔는데, 제가 취해서 정신이 없는 상태였어요. 그가 무슨 말을 하는지 전혀 이해하지 못했죠. 좋지 않은 때에 만난 거죠. 그가 무슨 생각을 하는지 알 것 같았어요. '이 이상한 놈은 누구지?' 한편 저는 '멀쩡한 사람한테는 어떻게 말해야 하더라? 이러고 있었죠. 총체적 난국이었어요. 그러나 어쨌든 저는 그가 그 초창기 당대의 미국 작곡가들 중에서 뛰어난 축이었다고 생각합니다." 스프링스틴이 보위의 〈It's Hard To Be A Saint In The City〉에 참여했다는 루머는 잘못된 것이다. 사실 스프링스틴이 방문한 시점에 보위의 버전은 이미 편집이 완료된 상태였다. "제가 겁먹어서 안 들려줬던 기억이 나요." 데이비드는 이렇게 말했다. "제가 만족하지 못했기 때문에, 그에게도 들려주기가 싫었어요."

트랙은 오랜 시간 동안 미발매 상태로 남았고, 결국 《Sound+Vision》과 더 이후의 《Best Of 1974/1979》에 수록되기 전까지 창고에 처박혀 있었다. 두 장의 앨범 모두 이 곡을 《Station To Station》의 아웃테이크로 표기했으나, 이는 사실과 다르다. 이 곡이 1975년 체로키에서의 세션에서 다뤄진 적도, 재녹음된 적도 없음을 해리 매슬린과 카를로스 알로마 모두 확인해주었다. 이 곡이 《Young Americans》 세션 때 잉태됐다는 널리 퍼진 가정 또한 틀렸다는 사실을 알고 나면 이야기는 더욱 복잡해진다. 필라델피아에서 보컬이 없는 새 백킹 트랙이 녹음된 것은 사실이지만, 발매된 버전은 더 이전의 세션에서 만들어진 것임을 토니 비스콘티가 확인해주었다. 힌트는 퍼커션, 베이스, 그리고 거친 리드 기타인데, 그중 무엇도 《Young Americans》 밴드에 가깝게 들리지 않고, 오히려 1973년 후반의 《Diamond Dogs》와 애스트러네츠 세션을 강하게 연상시킨다. 알려졌듯, 보위의 다른 두 스프링스틴 커버인 〈Growin' Up〉과 〈Spirits In The Night〉 역시 그때 녹음되었다. 2011년, 몇십 년 만에 이 트랙을 들으면서 토니 비스콘티는 내게 이렇게 말했다. "연주 스타일이 필라델피아 연주자들과는 확실히 달라요. 실증적으로 추측할 때, 최소한 두 개의 백킹 트랙이 존재했다고 믿는 이유예요. 제 생각에 (발매 버전의) 드러머는 앤슬리 던바이고, 베이시스트는 허비 플라워스처럼 들려요. 데이비드는 이런 유형의 기타 작업을 할 수 있죠. 현악은 어떤 부분에서 제 작업처럼 들리네요. 이 믹스에는 두 개의 새로운 시

그닐 프로세서가 쓰였는데요, 이븐타이드 디지털 딜레이(Eventide Digital Delay)와 이븐타이드 인스턴트 플랜져(Eventide Instant Flanger)죠. 제가 《Diamond Dogs》의 대부분을 믹스하기 막 몇 달 전에 출시된 것들이었습니다. 이 믹스는 코카인에 완전히 취한 상태로 만들어진 것 중 하나인데, 그때의 믹스 결과물들 몇은 제가 저지른 죄였죠. 아마도 이 곡은 《Diamond Dogs》 레코딩 세션의 일부였지만 나중에 다시 작업된 것들 중 하나로 보여요. 음향적인 흔적들을 볼 때 추가된 악기들, 보컬이나 믹싱 사운드는 몇 년 뒤의 것처럼 들립니다."

트랙의 유래가 어찌 되었던 질주하는 퍼커션, 솜씨 좋은 베이스와 춤추는 듯한 현악 편곡은 보위의 가장 스릴 넘치도록 고삐 풀린, 곡예적인 보컬 퍼포먼스에 드라마틱한 배경이 되어준다. 보위가 (눈부신 폼으로) 부른, 브루스 스프링스틴 수작의 생명력 넘치는 멋진 리메이크다.

IT'S NO GAME (NO.1)
• 앨범: 《Scary》

《Scary Monsters》를 여닫는 두 가지 버전의 〈It's No Game〉은, 가장 이르게는 1970년에 데모로 작업되었으며 보위가 불과 16세에 썼다고 알려진 곡 〈Tired Of My Life〉를 개작한 것이다. 소란스럽게 밀어붙이는 〈It's No Game (No.1)〉은 데이비드 보컬의 연극적인 비명을 로버트 프립의 정신 나간 기타 루프에 결속시킨다(보위에 따르면 그는 프립에게 "비 비 킹과 기타 듀엣을 연주하는 상황에서, 비 비보다 더 비 비처럼 하되, 본인의 방식대로 해야 하는 상황을 상상해보라"고 주문했다고 한다). 그러나 곡의 가장 두드러진 특징은, 미우라 히사시가 번역한 가사를 읽는 히로타 미치의 공격적인 내레이션이다. 토니 비스콘티에 따르면 원래의 아이디어는 그걸 보위 스스로 부르는 것이었다. 또 비스콘티는 히로타가 「The King And I」의 런던 프로덕션에 속해 있던 일본인 여배우였으며, 데이비드를 코치하기 위해 내가 고용했다. 그녀는 가사가 시적이라기보단 설명적이어서, 멜로디와 동화될 수 없다는 사실을 발견했다. 그녀가 직접 내레이션을 하는 것은 보위의 아이디어였다"라고 설명했다. 보위는 스스로가 "여성에 대한 어떤 성차별적인 태도를 해체하려는" 아이디어를 품고 있었다고 설명하며, "일본인 여성들은, 모든 사람들이 그들을 (착하고, 얌전하고, 주체적으로 생각하지 않는) 게이샤 아가씨로

상정한다는 점에서 그런 태도를 전형화한다고 생각했다. 그래서 그녀가 마초적인, 사무라이적인 목소리로 노랫말을 부르는 것이다"라고 덧붙였다. 이 트랙은 뒤이어 일본에서도 싱글로 발매되었다.

뒤틀린 노스탤지어의 정서를 통해, 에디 코크런 〈Three Steps To Heaven〉의 레퍼런스는 이 곡에서 죽음을 불길하게 암시한다. 이전의 〈Tired Of My Life〉에서 파생된 '내 머리에 총을 쐈어요 / 그게 모든 신문에 보도됐죠Put a bullet in my brain / And it makes all the papers'라는 구절은, 당시의 보위가 유명세의 취약함과 갑작스런 죽음을 선정적인 매혹의 대상으로 다루는 언론의 센세이션에 사로잡혀 있었음을 보여주는 강력한 증거가 된다. 보위는 메이저 톰에게 '어떤 셔츠를 입는지를 캐묻는' '언론the papers'의 어두운 이면을 늘 절실히 의식하고 있었고, 1970년대에는 무대에서 총격을 당하는 일에 대한 두려움을 갖고 있음을 종종 언급하기도 했다. 비극적이게도 《Scary Monsters》 발매 후 세 달이 채 되지 않아, 보위가 「엘리펀트 맨」을 공연하고 있던 몇 블록 거리에서 존 레넌이 총격으로 사망함으로써 그러한 불안감은 시험대에 오르게 된다.

〈It's No Game (No.1)〉은 당시 젊은 코미디언 필립 포프와 앵거스 데이턴이 속해 있던 BBC 코미디언 음악 그룹 히비지비스의 풍자 대상 중 하나가 되었다. 그들의 1981년 앨범 《439 Golden Greats》는 데이비드 바우-와우의 스킷 〈Quite Ahead Of My Time〉을 수록하고 있는데, 《Scary Monsters》 시기 보위의 아트하우스적인 허세를 잔인하지만 똑똑하게 놀리는 곡이었다. 〈Ashes To Ashes〉를 훌륭하게 파스티셰한 리듬 트랙 위에서 여성 보컬이 일본산 모터사이클 브랜드의 이름들을 읊조리는 동안, 포프는 보위의 가장 연극적인 비명을 기이하게 따라하며 과장된 거창함으로 '우, 나는 한 마리 코끼리예요 / 앗, 내가 방금 질러버린 걸 봐요Ooh, I'm an elephant / Whoops, look what I've just gone and done'와 같은 가사들을 노래한다. 어떤 아티스트들은 히비지비스의 패러디에 반응하기도 했다(폴리스의 스튜어트 코플랜드는 〈Too Depressed To Commit Suicide〉가 들어본 것 중 유일하게 그의 드러밍을 성공적으로 재창조했다고 칭찬했으며, 스스로를 비웃을 수 있는 능력으로는 유명하지 않은 비지스는 〈Meaningless Songs In Very High Voices〉를 듣고 격노했다고 알려졌다). 그러나 애석하게도 보위의 반응은

기록된 바 없다.

보위는 〈It's No Game〉을 라이브 세트에 포함시킨 적이 없지만 〈No.1〉의 종결부는 'Glass Spider' 공연을 통해 멜로드라마틱한 개막곡으로 재창안했는데, 카를로스 알로마의 정신 나간 기타 연주가 보이지 않는 보위가 내지르는 '닥쳐!Shut up!'라는 비명과 함께 멈춘다. 뮤지컬 「라자루스」에는 일본어 감탄사가 추가된 완곡이 사용되었다.

IT'S NO GAME (NO.2)
• 앨범: 《Scary》

〈No.1〉을 더 부드럽고 멜로디컬하게 고친 이 《Scary Monsters》의 마지막 트랙에는 맥동하는 기타와 새된 일본어 보컬이 빠지고, 새 가사와 함께 명상적이며 진심 어린 보컬을 들려준다. 이 스타의 정치적 성향에 대해서는 오랫동안 불편한 추측들이 존재해왔지만, 여기서 그는 '파시스트들fascists'을 강하게 비난하며 좌익 급진주의의 관점에서 지칠 대로 지친 듯한 독설을 내뱉는다. 보위의 많은 1980년대 초반 작업들은 그러한 성향의 변화를 시사한다.

토니 비스콘티는 그의 자서전에서 〈It's No Game〉의 두 버전이 완전히 동일한 백킹 트랙을 사용했고, 따라서 "믹싱과 오버더빙의 변화가 트랙의 성격을 어떻게 완벽하게 변화시킬 수 있는지에 대한 훌륭한 예시"를 제공한다고 말한다. 앨범이 비스콘티가 스튜디오의 테이프 데크를 되감고 '재생' 버튼을 누르는 것으로 시작하듯이(그 뒤에는 데니스 데이비스가 풋볼 래틀을 흔들며 리듬 트랙을 카운트한다), 여기서 앨범은 테이프가 모두 돌아가고 릴이 천천히 멈추는 소리로 끝을 맺는다.

〈No.2〉의 3분 52초짜리 데모는 부틀렉에 등장해왔는데, 편곡은 더 기초적이고 보위는 실제로 테이크를 가진다기보다는 보컬을 시험하는 것처럼 들린다. 최종 버전은 《Scary Monsters》에서 가장 먼저 완성된 트랙이었고, 데이비드가 유일하게 뉴욕의 파워 스테이션에서 보컬을 녹음한 곡이었다. 앨범의 다른 보컬은 모두 런던에서 두 달 뒤에 녹음한 것이다.

나인 인치 네일스의 노래 〈Pinion〉(1992년 〈Broken〉 EP에 수록)은 〈It's No Game (No.2)〉에서 추출한 조각들을 거꾸로 혹은 느리게 재생해서 만든 것으로 보인다.

IT'S ONLY ROCK'N'ROLL (믹 재거/키스 리처즈)

'Soul'과 'Station To Station' 투어 당시 데이비드는 〈Diamond Dogs〉를 공연하던 도중 가끔 유사점이 많은 이 롤링 스톤스의 1974년 히트 앨범 타이틀곡을 섞어 불렀다. 〈It's Only Rock'n'Roll〉은 《Diamond Dogs》와 동시에 레코딩되었는데, 키스 리처즈는 나중에 이 곡이 데이비드가 참여했던 잼 세션에서 발전된 것이었음을 인정했다. 2010년 그의 회고록 『Life』에서 리처즈는 이렇게 썼다. "믹이 만든 노래였는데, 그는 보위와 함께 재녹음해서 커트할 생각이었다. 믹이 그 아이디어를 제안했고 그들이 작업을 시작했다. 엄청나게 좋았다. 젠장, 믹, 뭘 위해서 이걸 보위랑 같이하는 거야? 이봐, 그 존나 좋은 노래를 다시 뺏어와야 한다고. 우리는 실제로 그렇게 했다. 어려운 일도 아니었다."

IT'S SO EASY (버디 홀리/제리 앨리슨/노먼 페티/조 B. 몰딘)

크리켓츠의 1958년 싱글 〈It's So Easy〉(그들의 버디 홀리와의 마지막 작업이었다)는 버즈가 라이브로 커버한 바 있다.

IT'S TOUGH

2008년에 엄청난 양의 《Tin Machine II》 세션 미발매 작업물이 인터넷에 유출되었다. 새로운 트랙들은 대부분 이미 들을 수 있는 곡의 얼터너티브 믹스였다. 그러나 더 매력적인 항목들도 포함되어 있었는데, 전에 공개되지 않은 인스트루멘털 잼과, 코러스의 반복되는 가사를 따라 〈It's Tough〉로 비공식적으로 이름 붙여진 완성곡의 세 가지 버전이 그랬다.

1989년 시드니에서 녹음한 〈It's Tough〉는 빠르게 몰아치는 초기 틴 머신식 달리는 록 넘버의 특징을 따르고 있는데, 가장 가까운 친척으로는 〈Pretty Things〉를 꼽을 수 있을 것이다. 그 두 곡은 내달리는 근육질의 블루스 록 리프와 반복적으로 소리치는 후렴-이 경우엔 '어렵지만 괜찮아!It's tough but it's okay!'-을 쌍둥이처럼 공유하고 있다. 알려진 세 버전 중 둘은 같은 레코딩의 다른 믹스인데, 하나는 3분 38초짜리이고 다른 것은 4분 16초짜리이며, 후자에는 더 긴 아웃트로와 리브스 가브렐스의 특징적인 기타 브레이크가 포함되어 있다. 보위의 보컬은 둘 모두 동일한데, 〈Video Crime〉과 〈Under The God〉의 공포스러운 르포르타주를 연상시키는 묘사적인 벌스로 곡을 연다: "사륜차를 모는 누군가가 그녀의 얼굴에 산을 뿌렸어요 / 그 차의 날카로

운 번호판으로 그를 난도질했노라고 그녀는 경찰들에게 설명했지요 / 50가지 다른 방식으로 그를 꿰매서, 프리스코 만으로 끌고 갔다고 / 'DOA(도착 시 사망)'라고 적힌 부대자루에 그를 넣어서Someone driving a four-by-four threw acid on her face / She told the cops that she hacked him up with the sharpened edge of his licence plate / Stitched him up fifty different ways, dragged him down to the Frisco bay / In a sackcloth bag labelled DOA'. 그렇게 청자의 관심을 잡아 끈 채 곡은 잠시 부드러운 단락으로 넘어가 '밤이 찾아오면 천사들이 리무진을 타고 내려와요angels come in limousines when the night is down'라고 노래하고, 다시 보위는 '나는 이 더러운 도시를 사랑하네, 나는 이 오싹한 동네를 사랑하네 꽤 힘들지만 괜찮아I love this grimy city, I love this creepy town it's tough but it's okay'라고 인정한다.

3분 43초짜리, 세 번째이자 가장 매끈한 버전의 〈It's Tough〉는 같은 리듬 트랙을 사용했지만 다른 측면에서 크게 다르다. 리브스 가브렐스의 기타는 더 강조되어 있고, 보위가 직접 연주한 꽥꽥거리는 색소폰 브레이크도 포함되었다. 가장 두드러진 특징은, 소리치는 코러스와 '천사들이 리무진을 타고 내려와요'라는 브리지 가사는 고스란히 남아 있는 반면, 나머지 가사들이 꽤 다르다는 점이다. 여기서 보위는 타락 도시의 이미지에 덜 직접적이되 좀 더 암시적으로 접근하는데, 별로 독창적이지는 못한 '내겐 블루스가 있어요I've got the blues'라는 표현으로 시작해 '내 블루스를 생존경쟁이라고 불러요, 모든 쥐새끼들은 이기고 있어요 / 신은 불가사의한 방향으로 움직여요, 신은 움직여요, 그러면 쥐새끼들은 떠나죠Call my blues a rat race, all the rats are winning / God moves in mysterious ways, God moves in, the rats they move out'로 이어간다. 또 곡에는 전체주의에 관한 편집증적 피해망상의 함의가 있으며-'형제여 나는 그들이 당신을 데려갔을까 두려워요, 당신을 최전선에서 끌어내버렸을까 (…) 한 세대를 몰아내고, 다음을 기다리며, 라디오로 그들을 죽이며Brother I fear they took you, took you off the front line (…) squeezing out a generation, waiting for the next, killing them by radio'-, 그 뒤로는 십자가형에 관한 금언적인 말장난으로 넘어간다-'그는 십자가에 매달렸어요, 길 반대편의 남자가 / 나는 사시의 남자를 우연히

마주쳤어요, 배신당하고 저주받아서 아무도 믿지 않는He hangs upon 'a cross', the man 'across' the road / I 'came across' the 'cross-eyed' man, 'crossed' and damned and trusting no-one'-. 확실히 틴 머신 시기의 가장 흥미로운 가사 중 하나이며, 게다가 귀에 쏙 들어오는 넘버이기도 하다.

2008년 유출본에는 두 개의 경쾌한 인스트루멘털 트랙도 포함되었는데, 하나는 3분 36초짜리로 'Exodus'라고 이름 붙여진 듯하고, 다른 하나는 2분 49초짜리 무제의 컷으로, 두 곡 다 그 자체로 완결된 인스트루멘털이 아니라 노랫말을 기다리는 백킹 트랙임이 확실해 보인다. 풍요로움을 더하는 유출본의 다른 구성물로는 〈Hammerhead〉의 다른 편집본, 〈A Big Hurt〉의 인스트루멘털, 〈Shopping For Girls〉와 〈Needles On The Beach〉의 약간 다른 믹스들, 〈Betty Wrong〉, 〈Sorry〉, 〈You Belong In Rock N'Roll〉 각각의 두 가지 버전, 〈Baby Universal〉, 〈Stateside〉, 〈Amlapura〉 각각 네 가지, 그리고 〈One Shot〉과 〈You Can't Talk〉 각각의 매우 흥미로운 다섯 가지 버전이 있었다. 이 트랙들은 대부분 미묘하게 다른 믹스나, 앨범 버전의 단순 인스트루멘털을 넘어서지 않았지만, 눈에 띄는 예외로 기타가 전면에 배치된 〈Amlapura〉의 5분 9초짜리 확장 편집본이 있었다. 《Tin Machine II》의 트랙들 중 이 만찬에서 완전히 배제된 것이 〈If There Is Something〉과 〈Goodbye Mr. Ed〉, 단 두 곡이라는 점은 특기할 만한데, 그들은 리테이크를 통해 마침내 앨범에 수록된 〈One Shot〉과 함께 1년 후의 로스앤젤레스 세션 이전까지는 레코딩되지 않은 곡들이었다.

2008년 유출의 다른 보물들로는, 비공식적으로 〈Blues Tunes〉로 알려진 17분짜리 장대한 트랙이 있는데, 헌트 세일스가 확장된 잼 세션 위에서 노래를 부른다. 그리고 길이 면에서 극단적으로 대비되는 10초짜리 스튜디오의 장난 한 토막이 있는데, 헌트가 "이거 히트 친다, 이거 히트 쳐! 올리비아 뉴튼 존 불러!"라고 공언하는 것을 들을 수 있다. 이들의 스튜디오 시절은 이렇게 지나갔다.

JAMAICA : 'FASHION' 참고

JANGAN SUSAHKAN HATIKU : 'DON'T LET ME DOWN & DOWN' 참고

JANGIR (데이비드 보위/리브스 가브렐스)

보위와 리브스 가브렐스가 1999년에 레코딩한 인스트루멘털 트랙으로, 컴퓨터 게임 '오미크론' 전용곡으로 만들어졌다.

JANINE

• 앨범: 《Oddity》 • 라이브: 《Beeb》, 《Oddity》(2009)

시무룩한 정서가 지배적인 이 앨범의 가장 쾌활한 곡 〈Janine〉은 《Space Oddity》 세션에서 토니 비스콘티가 가장 좋아하는 트랙이었다. 물론 이 곡은 '너무 에너지가 강하고too intense', '신경을 온통 빼앗아 가버릴 standing on my toes' 듯한 여자에 대한 장난스런 경고로 보이지만, 다른 구절들은 더 복잡한 함의를 암시한다. 가면과 가장을 보위가 스스로의 인격에 맞서는 메커니즘으로 여기는 사람들에게, '내 얼굴에 계속 베일을 씌워두어야 해요I've got to keep my veil on my face', '내 머릿속에는 나조차도 마주할 수 없는 것들이 있어요I've got things inside my head that even I can't face', 그리고 '당신이 내게 도끼를 든다면 당신은 다른 누군가를 죽이게 되겠죠, 저는 전혀 아니에요if you take an axe to me you'll kill another man, not me at all'와 같은 가사들은, 〈Janine〉이 향후 10년간 전설적인 비중을 차지하게 되는 가공적인 '자기-거리 두기'의 중요한 초기 예시임을 드러낸다.

1969년 4월에 존 허친슨과 함께 레코딩한 3분 32초짜리 데모에서 언급할 만한 특징에는 사소한 가사 차이들도 있지만, 더 주요하게는 비틀스 〈Hey Jude〉 후렴구로의 예상치 못한 전환이 있다. 이 데모 테이프에서 보위는 재닌(Janine)이 "멋진 앨범 커버 작업을 하는, 조지라는 사내의 여자친구"임을 밝힌다. 물론 그는, 그의 오랜 친구 조지 언더우드를 말하는 것인데, 그해 10월에 데이비드는 『디스크 앤드 뮤직 에코』 매거진에서 이 곡이 "거친 표현 없이는 설명해내기가 좀 어려웠던" 노래라고 말했다. "제 오랜 친구 조지에 대해서, 그리고 그와 데이트를 하던 한 여자에 대해 쓴 곡이었죠. 그가 그녀를 분명히 이렇게 바라보리라는 제 생각이었어요." 한편 당사자의 입장을 보면, 언더우드는 곡을 듣고 혼란에 빠졌다. "그가 제게 뭔가를 말하려고 하는 것 같긴 한데, 아직 그게 뭔지는 모르겠어요." 오랜 시간이 지난 뒤 그는 작가 케빈 칸에게 이야기했다. "그가 한 번도 나서서 제 여자친구를 싫어한다거나 뭐라고 말한 적은

없어요. 그는 언제나 그녀에게 잘 대해줬고 그녀도 제가 아는 한 그를 화나게 한 적이 없었어요." 그러나 보위는 "저는 그 곡을 엘비스 프레슬리처럼 작업한 거예요"라고 밝힘으로써 언더우드에게 좀 더 분명한 통찰을 제공하긴 했다. 실제로 〈Janine〉은 후일 보위의 작업에서 가끔씩 고개를 쳐들곤 한 엘비스를 흉내 낸 보컬의 명백한 초기 사례를 들려준다.

〈Janine〉은 얼마간 〈Space Oddity〉의 후속 싱글로 고려되었고, 심지어는 1969년 11월 『NME』를 통해 그렇게 공표되기도 했으나 계획은 파기되었다. 두 가지 BBC 세션 버전은 1969년 10월 20일과 1970년 2월 5일에 레코딩되었고, 전자는 《Bowie At The Beeb》와 《Space Oddity》 2009년 재발매반에서 오늘날까지 들을 수 있다. 그 뒤 〈Janine〉은 보위의 라이브 레퍼토리에서 사라졌지만, 앨범 버전은 철회된 희귀 미국 싱글 〈All The Madmen〉에 수록되었다. 많은 시간이 흐른 뒤 이 곡은 1998년 영화 「왓에버」 사운드트랙 앨범에 갑작스레 등장했다.

THE JEAN GENIE

• 싱글 A면: 1972년 11월 [2위] • 앨범: 《Aladdin》 • 라이브 앨범: 《David》, 《SM72》, 《Aladdin》(2003), 《Glass》, 《Nassau》 • 싱글 B면: 1994년 4월 • 보너스 트랙: 《Aladdin》(2003) • 싱글 B면: 2012년 11월 • 비디오: 「Collection」, 「Best Of Bowie」 • 라이브 비디오: 「Glass」

〈The Jean Genie〉는 《Aladdin Sane》의 스타트를 끊은 첫 번째 노래로, 보위의 1972년 미국 투어 초창기에 쓰였으며, 10월 6일 뉴욕 6번가의 RCA 뉴욕 스튜디오에서 레코딩되었고, 그다음 달 내슈빌에서 믹스되었다. 전해지는 이야기에 따르면 이 노래는 원래 'Bussin'이라는 이름으로 태어났는데, 클리블랜드와 멤피스에서의 첫 두 공연 사이에 투어용 그레이하운드 전세 버스안에서 믹 론슨이 새 레스 폴 기타로 퉁퉁대는 보 디들리 스타일 리프를 연주하며 시작한 즉흥 잼이었다고 한다. 30년 뒤 보위는 〈The Jean Genie〉를 "상상된 아메리카나의 스모가스보드"이자 본인의 "첫 번째 뉴욕 노래"라고 설명하며, 워홀 중심 사교계의 주요 인물이자 1972년 미국 투어 당시 보위와 가끔 연애하던 사이린다 폭스를 위해 쓴 가사였다고 밝혔다. "그녀의 아파트에서, 그녀를 즐겁게 하기 위해 쓴 가사였죠." 데이비드는 말했다. (훗날 뉴욕 돌스의 데이비드 요한센, 에어로

스미스의 스티브 타일러와 결혼했던 폭스는, 슬프게도 2002년에 사망했다.)

지니/알라딘 레퍼런스, 한 무더기의 성적 농담, 제어되지 않는 충동의 소리들을 갖고 노는 〈The Jean Genie〉는, 1972년 보위의 관심사들을 한 조각의 완벽한 글램 팝으로 압축해낸다. 미국 투어 초기에 데이비드는 무대를 시작하며 이 노래가 "뉴욕에 사는 어떤 남자"에 관한 것이며, 더 간단하게는 "내 친구들 중에서는 이기 팝"에 해당된다고 설명했다. 1996년에 그는 또 "이기, 더 확실히 말하자면 이기 타입의 캐릭터에 관한 노래이며, 진짜로 이기 본인에 관한 노래는 아니다"라고 말했고, 또 나중에는 그 캐릭터를 "화이트 트래시, 말하자면 트레일러 파크 키드 부류-지적이지만 그 사실을 숨기고 있고, 본인이 뭘 읽는지 세상이 알기를 원치 않는 사람-로 묘사했다. 특히 주목할 만한 것은 '빠진 머리카락을 모아 속옷을 만들지요Keeps all your dead hair for making up underwear'라는 구절인데, 1975년 로스앤젤레스 시기 보위를 깊이 사로잡은 부두 마술에 대한 불건전한 관심을 예시하는 것처럼 보인다(후일 안젤라 보위와 다른 이들은 데이비드가 마녀들이 마술에 사용할 것을 두려워하여 잘린 머리카락들과 깎은 손톱 조각들을 간직했다고 증언했는데, 알레이스터 크롤리의 '비밀 가르침(The Secret Teachings)'에 나오는 조언이었다고 한다). 프랑스 작가 장 주네에 관한 말장난이라는 세간의 언급에 대해서는 처음에 의도성을 부인했다. "아주, 아주 무의식적으로 만들어진 것이겠지만, 그랬다고 볼 수도 있을 것 같아요. 그래요." 1973년에 그는 말했다. "몇 년 전에 린지 켐프가 (주네의 소설) 『꽃의 노트르담』을 무대에 올렸는데 아주 환상적이었어요. 그 이후로 쭉 제 마음 한구석에 있었죠." 그는 레코딩 자체에 관해서도 덧붙였다. "롤링 스톤스가 첫 앨범에서 하모니카로 내던 것과 똑같은 사운드를 만들고 싶었어요. 아주 근접하지는 않았지만, 제가 원한 느낌을 얻긴 했어요. 60년대적인 것 말이에요." 또 다른 60년대적인 것으로, 에디 코크런의 1961년 히트곡 〈Jeannie Jeannie Jeannie〉도 영향을 끼쳤을 수 있다.

〈The Jean Genie〉는 10월 7일 시카고에서 라이브로 초연되었다. 스튜디오 레코딩이 완성된 바로 다음 날이었다. 그 2주 뒤 라이브의 녹음본은 《Santa Monica '72》에 남았다. 같은 달에 발매된 미국반 싱글은 71위까지밖에 못 올라갔지만, 11월까지 발매가 연기되었던 영국에서는 2위를 기록해 그 시점까지 보위의 최대 히트곡이 되었다. 슬프게도, 다름 아닌 리틀 지미 오스먼드의 〈Long-Haired Lover From Liverpool〉에 의해 곡의 1위 달성은 저지되었다. 다른 지역에서 〈The Jean Genie〉의 운은 엇갈렸는데, 일본에서는 대히트를 쳤지만, 로디지아에서는 "바람직하지 않다"는 이유로 금지곡이 되기도 했다.

이 싱글을 고향에서 프로모션하기 위한 비디오는 1972년 10월 27일과 28일 샌프란시스코에서 믹 록에 의해 촬영되었는데, 마스호텔(Mars Hotel)이라는 적절한 이름의 장소 안팎에서 우울하게 포즈 잡고 있는 스파이더스와 감독의 손가락 프레임을 통해 금발의 댄서를 쳐다보는 포스트-글램 앤디 워홀 같은 보위를 담은 장면들 사이에 콘서트 영상 조각들을 배치해서 만들어졌다. "지금 보니 비틀스처럼 보이기도 하네요." 데이비드는 1986년에 말했다. "꾸며진 방식이 굉장히 새로웠죠. 우리는 아주 선명하고 하얗게, 거의 『보그』같이 보이기를 원했어요. 얼굴들, 얼굴의 부분들을 크게 잡고, 삭막하게 새하얀 배경 앞에 눈동자를 놓고요. 환경을 세팅하기 위해 캘리포니아에 있는 마스호텔이라는 곳을 찾아서 밴드를 거기로 데리고 갔죠." 비디오 속 춤추는 모델은 종종 안젤라 보위로 잘못 식별되지만 실제로는 사이린다 폭스다. "지기를 어떤 할리우드 부랑자로 설정하고 싶었어요." 『Moonage Daydream』에서 데이비드는 설명했다. "그래서 지기에게 마릴린 느낌의 상대역을 찾아주는 게 중요하다고 생각했죠. 뉴욕에 있던 사이린다 폭스에게 전화를 걸어 이 역할에 관심이 있느냐고 물었어요. 그녀가 역할에 딱 적합했어요. 아무도 그녀보다 더 잘할 수 없었어요. 곧바로 비행기를 타고 왔죠." 마스호텔 장면들은 10월 27일 오전에 촬영되었고, 밴드가 〈The Jean Genie〉를 연주하는 라이브 영상은 샌프란시스코 윈터랜드에서의 2회 공연의 둘째 날에 촬영되었다.

한편 〈The Jean Genie〉 비디오는 지기 시절 보위가 가장 좋아한 무대 제스처의 기록이기도 하다. 뒤집은 집게손가락과 엄지를 눈에 갖다 대어 '외계인 눈(alien eyes)'을 만드는 것이다. "그 작고 귀여운 지기 손가락 가면이 어떻게 시작된 것인지는 모르겠다." 그는 2002년에 썼다. "그러나 무대 앞의 관객들이 엄청나게 좋아했고, 쉽게 따라하도록 유도할 수 있었다." 그는 오랫동안 무대 위에서 이 제스처를 반복했는데, 주로 지기

넘버를 예고할 때 사용했다.

보위가 1972년 후반기까지 미국을 투어하는 동안, BBC1의 「Top Of The Pops」는 12월 14일에 비디오를 상영함으로써 〈The Jean Genie〉를 홍보했고, 이어지는 주에는 쇼의 전속 댄스 공연단 팬스 피플(Pan's People)이 곡을 공연하기도 했다. 새해가 되어서야 보위와 스파이더스는 마침내 「Top Of The Pops」 스튜디오에 직접 등장할 수 있었고, 1973년 1월 3일 텔레비전 센터에서 〈The Jean Genie〉를 연주한 것이 다음 날 방영되었다. 가슴을 드러낸 보위는 프레디 버레티가 디자인한 재킷과 바지 세트를 입었으며, 디자이너의 패셔니스타 동료 다니엘라 파르마가 스튜디오 관객으로 동참해 춤을 췄다. 당시 「Top Of The Pops」 무대로서는 특이하게도, 스파이더스는 실제 라이브로 연주했다. 방영된 것은 세 번째 테이크였는데, 그럼에도 마지막 부분으로 들어갈 때 밴드의 사인이 맞지 않는 작은 실수가 있었다. "모두 제 실수였다고 생각했어요." 트레버 볼더가 몇 년 뒤에 말했다. "그러나 밴드 전체가 큐를 놓친 거였어요. 엉망이었죠." 녹화가 있은 뒤, 밴드는 BBC 바에서 술을 마셨는데 「닥터 후」 시리즈 'Planet of the Daleks' 출연진들이 그날의 촬영을 마치고 휴식을 취하고 있었다. 존 퍼트위와 케이티 매닝과 어울리고 있는, 번쩍이는 의상을 입은 스파이더스를 본 한 행인은 그들에게 「닥터 후」의 외계인 역 배우인지를 물었다고 한다.

「Top Of The Pops」 녹화본의 마스터 테이프는 얼마 뒤에 지워졌고 이 공연은 몇십 년간 소실되었다고 여겨졌다. 그러다 2011년, BBC 카메라맨 존 헨샬의 제공으로 영상이 기적적으로 발굴되었다. 그는 이 클립에서 사용한 텔레펙스 어안 렌즈를 디자인하고 운용한 사람이었고, 그래서 본인의 개인 아카이브를 위해 2인치 비디오테이프 복사본을 요청했던 것이었다. "38년하고도 6개월간 잘 보관되어 있지만, 한 번도 재생된 적은 없었죠." BBC 라디오 조니 워커 쇼에 이야기가 나오기 전까지 마스터가 사라졌다는 사실을 몰랐던 헨샬은 이렇게 말했다. "사람들이 이걸 얼마나 찾아다녔는지 몰랐어요. 이걸 지워버릴 정도로 바보 같은 사람이 있으리라곤 생각지 않았으니까요." 거의 새것 같은 헨샬의 테이프는, 영국영화협회가 복구하여 '지워졌다고 알려졌던 사라진 것들(Missing Believed Wiped)'이라는 행사를 통해 2011년 12월 11일 공개했다. 그 10일 뒤 BBC는 이 클립을 「Top Of The Pops 2」 크리스마스 스페셜에 포함

시켜 송출했다. 트레버 볼더를 오랫동안 괴롭힌 그 작은 사인 미스에도 불구하고, 공개된 무대는 아주 훌륭했다. 생생했고, 진짜 같았으며, 정점에 오른 보위와 스파이더스를 우리에게 소개해주었다.

〈The Jean Genie〉가 영국 차트 최상단에 올랐던 1973년 1월 중순에, 중독적으로 외우기 쉬운 이 곡의 기타 리프는 스위트의 대히트곡 〈Blockbuster!〉에 의해 모방되었다. 〈Blockbuster!〉는 곧 지미 오스먼드를 이어 5주 연속 1위를 차지하게 된다. 이 사건은 논란에 휩싸였다. 이게 "완벽한 우연"이었음을 주장하며, 〈Blockbuster!〉를 공동 작곡한 니키 친은 후일 이렇게 말하긴 했다. "희한한 일은, 당연히, 두 곡이 같은 레이블에서 나왔다는 점이에요. 하지만 우리는 보위의 〈The Jean Genie〉를 들은 적도 없고, 제가 아는 한 그가 〈Blockbuster!〉를 들은 적도 없죠. 당시에야 잡음이 많았죠." 다른 언젠가 친은 "보위가 스위트보다 힙했기 때문에, 우리가 보위를 베꼈다고 추측하는 경향이 있었죠. 바로 그 당시에 트램프 클럽에서 보위를 마주쳤던 기억이 나요. 그는 저를 정색하고 쳐다보면서 '비열한 놈!'이라고 말했죠. 그러고 바로 일어나더니 저를 안고 나시 '축하해요…'라고 말했습니다." 물론 〈The Jean Genie〉의 리프는, 보 디들리의 〈I'm A Man〉의 야드버즈 버전이나 〈Over Under Sideways Down〉과 같은 야드버즈 본인들의 델타 블루스 고전들을 이미 뿌리로 두고 있었던 게 사실이다.

믹 론슨의 기타를 더욱 크게 잡은 〈The Jean Genie〉의 초기 믹스는 부틀렉에 등장했다. 한편 둘 다 앨범 버전과 약간만 다른 《Santa Monica '72》 라이브 커트와 오리지널 싱글 믹스는 함께 2003년의 《Aladdin Sane》 재발매반에 수록되었다. 앨범 버전은 (싱글 믹스로 잘못 표기되어) 2012년 7인치 픽처 디스크로 재발매되었는데, B면에 수록된 「Top Of The Pops」 공연은 오디오로 처음 발매된 것이었다.

〈Rebel Rebel〉과 함께 보위 레퍼토리에서 가장 많이 공연된 넘버 자리를 다투는 〈The Jean Genie〉는 'Outside', "hours...", 그리고 'Heathen' 투어를 제외하고는 1972년 후반 이래 주요한 솔로 투어 전부에 등장했다. 1973년 7월 3일 마지막 지기 스타더스트 콘서트에서 제프 벡은 스파이더스와 함께 무대에 올라 이 노래를 연주했으며, 타이트한 라이브 테이크가 NBC의 「The 1980 Floor Show」를 위해 1973년 10월 19일 마

키에서 녹음되었다. 이 버전에서 켄 스콧은 마이크에 바짝 댄 글램 음색을 얻기 위해, 마크 볼란이나 스위트의 리드 보컬 브라이언 코놀리 스타일로 보위의 보컬을 믹싱했다.

수년간 이 곡은 많은 무대 위 실험의 기초가 되어, 긴 기타 브레이크에 다른 로큰롤 스탠더드 넘버들을 집어넣는 게 일종의 콘서트 관습으로 자리잡았다. (「Top Of The Pops」와 제프 벡 협연을 포함하여) 'Ziggy' 투어에서 〈The Jean Genie〉는 비틀스의 〈Love Me Do〉로 이어졌고 데이비드가 하모니카를 연주해서 곡을 완성했다. 그 마지막 공연에서의 벡/론슨 듀엣은 야드버즈의 〈Over Under Sideways Down〉으로 잠깐 넘어가기도 했다. 'Diamond Dogs' 공연에서 이 곡은 느린 카바레 스타일로 환생했는데, 'Soul' 투어 때는 가끔 〈Love Me Do〉 간주가 추가되었다. 바로 이 버전이 'Serious Moonlight' 투어 전반기 개막곡의 청사진이 되었고, 보위는 곡의 첫 가사들을 부드럽게 읊조리며 무대를 거닐다가 갑자기 〈Star〉로 넘어갔다(〈The Jean Genie〉의 완곡은 앵콜 때 등장했다). 'Station To Station' 공연들은 〈The Jean Genie〉를 마지막 앵콜로 사용했는데 기타 잼, 가짜 엔딩, 자주 취해 있던 신 화이트 듀크의 무아지경 고삐 풀린 보컬 애드리브를 통해 곡을 극적으로 늘려놓기도 했다. 'The Glass Spider' 투어 당시에는 피터 프램튼과 카를로스 알로마가 롤링 스톤스의 〈Satisfaction〉을 결합시킨, 관중을 사로잡는 기타 듀엣을 선보였다. 한편 'Sound+Vision' 투어에서는 다양한 넘버들로 전환되었는데, 가장 잦은 것은 밴 모리슨의 〈Gloria〉였지만, 이기 팝 커버곡 〈Tonight〉, 〈I Wanna Be Your Dog〉, 비틀스 〈A Hard Day's Night〉, 밥 딜런 〈A Hard Rain's A-Gonna Fall〉, 〈Blowin' In The Wind〉, 엘비스 프레슬리 〈Baby What You Want Me To Do〉, 〈Heartbreak Hotel〉, 머디 워터스 〈Baby Please Don't Go〉, 소니 보이 윌리엄슨 〈Don't Start Me Talkin'〉, 폴 사이먼 〈I Am A Rock〉, 조니 캐시 〈I Walk The Line〉, 조지 클린턴 〈Knee Deep〉, 지미 헨드릭스 〈Purple Haze〉, 「웨스트 사이드 스토리」의 고전 〈Maria〉, 로네츠 〈Be My Baby〉, 심지어는 후일 《Reality》에서 레코딩하게 되는 로니 스펙터 싱글 〈Try Some, Buy Some〉 등의 넘버들과 결합되는 희귀한 경우들도 있었다. 1996년 10월 보위는 브리지스쿨 자선공연에서 흔치 않은 어쿠스틱 버전을 공개했고, 데

이비드의 50세 생일 기념 공연에서는 스매싱 펌킨스의 빌리 코건이 더 평범한 버전으로 듀엣을 했다. 'The Earthling' 투어에서는 첫 번째 벌스를 느리고 블루지하게 연주했는데, 몇 구절을 늘 다른 블루스 고전에서 가져왔고 코러스에서는 몰아치며 속도를 냈다.

놀랍지 않게도 〈The Jean Genie〉는 커버 아티스트들의 관심을 한몫 차지했다. 반 헤일런, 핫하우스 플라워스, 스캣 웨일랜드, 캠프 프레디, 셰드 세븐, 보위가 가장 좋아한 댄디 워홀스(2003년 《Plan A》의 B면에 수록), 그리고 2006년 앨범 《Rock Swings》에서 예상 밖의 시나트라 스타일로 커버한 폴 영 등이 거기에 포함됐다. 스타디움 공연장을 주름잡은 심플 마인즈는 '참 어수룩하죠so simple-minded'라는 가사에서 그들의 이름을 땄다. 믹 론슨은 보위와의 협업을 끝낸 뒤로도 리프를 계속 사용했다. 그는 1975년 밥 딜런 'Rolling Thunder Revue' 투어의 〈A Hard Rain's A-Gonna Fall〉에서 밴드를 리드하며 〈The Jean Genie〉의 리프를 중심으로 편곡한 개량 버전을 연주했다. 보위의 오리지널 버전은 줄리언 템플의 2000년 섹스 피스톨스 영화 「섹스 피스톨의 전설」과 2008년 「다니엘 크레이그의 플래시백」의 사운드트랙 앨범에 수록됐으며, 2006년 BBC 「라이프 온 마스」의 한 에피소드, 안톤 코르빈의 2007년 이언 커티스 전기 영화 「컨트롤」의 기억에 남을 장면에도 사용됐다. 2010년 8월에 코미디언이자 텔레비전 제작자 지미 멀빌은 BBC 라디오 4 「Desert Island Discs」에서 〈The Jean Genie〉를 좋아하는 노래 중 하나에 포함시켰다.

JEEPSTER (마크 볼란)

《Electric Warrior》에 실린 티렉스의 1971년 히트곡 〈Jeepster〉는 하울링 울프의 1962년 고전 〈You'll Be Mine〉의 순환하는 기타 리프에 기초하고 있다. 틴 머신은 그들의 1989년 투어에서 밥 딜런의 〈Maggie's Farm〉을 라이브로 재단장하며 이 곡의 리프를 재활용했고, 거기에 데이비드는 가끔 〈Jeepster〉의 몇 소절을 얹곤 했다.

JENNY TAKE A RIDE (리틀 리처드/척 윌리스)

미치 라이더 앤드 더 디트로이트 휠스의 1966년 싱글 〈Jenny Takes A Ride〉는 버즈가 라이브로 커버했다.

JERKIN' CROCUS (이언 헌터)

모트 더 후플의 《All The Young Dudes》에 수록된 곡으로 보위가 프로듀스했다.

JERUSALEM (윌리엄 블레이크/허버트 패리)

「지구에 떨어진 사나이」의 교회 장면에서, 데이비드는 이 유명한 찬송가의 몇 구절을 부른다.

JEWEL (리브스 가브렐스/프랭크 블랙/데이비드 보위/마크 플라티)

리브스 가브렐스의 1999년 앨범 《Ulysses (della notte)》에 실린 트랙으로, 보위가 프랭크 블랙, 데이브 그롤과 공동으로 작사했으며, 노래를 불렀다. 불협화음으로 두서없이 달리는 틴 머신 스타일의 록 넘버로, 게스트 보컬리스트들이 부른 벌스 사이에서 가브렐스는 '잔혹한 왕the king of cruelty'이 되는 것에 관한 코러스를 노래한다. 보위가 스튜디오 바닥에 흩뿌려져 있는 종이에다 가사를 썼다고, 후일 데이브 그롤은 회고했다.

JOE THE LION

• 앨범: 《"Heroes"》 • 보너스 트랙: 《"Heroes"》

거의 20년 뒤 《1.Outside》의 어두운 풍경에 영향을 미치게 되는 자기신체절단 퍼포먼스에 대한 초기의 관심을 보여주는 사례인 〈Joe The Lion〉은 예술가 크리스 버든에게 바치는 보위의 헌사다. 크리스 버든은 1974년 캘리포니아 베니스에서 스스로를 폭스바겐 자동차 루프에 못질하는 공개 퍼포먼스를 펼친 바 있다. 토니 비스콘티에 따르면 이 노래는 스튜디오 안에서 마이크에다 대고 만든 노래다. "(데이비드는) 멜로디와 가사를 쓰며 동시에 최종 보컬을 녹음했어요. 한 시간도 걸리지 않았습니다"라고 그는 이야기했다. 또 보위는 나중에 이렇게 회고했다. "헤드폰을 쓰고 마이크 앞에 서서 벌스를 듣고 떠오르는 키워드 몇 개를 메모한 뒤 다시 테이크를 가졌어요. 다음 부분으로 넘어가면 같은 과정을 반복했지요. 이기와의 작업에서 배운 건데, 가사의 규범을 탈피하는 데 아주 효과적인 방식이라고 생각했어요." 보위가 정색하고 부르는 '월요일이에요It's Monday'가 이런 접근의 결과 중 하나다. 실제로 레코딩을 한 날이 월요일이었는데, 비스콘티는 "우린 그 부분에서 엄청 웃었죠"라고 말했다.

《"Heroes"》에서 반복되는 알코올 중독 모티프를 다

시 한번 언급하는 〈Joe The Lion〉은, 예술가를 선지자로 간주하며 십자가로 매달리는 일의 상징성을 드러내고-'술 몇 잔이 있었고 그는 예지자였으며, 그는 "나를 내 차에 못질하라 그러면 네가 누군지 말해주겠다"라고 말했네A couple of drinks on the house and he was a fortune-teller, he said "Nail me to my car and I'll tell you who you are"'-, 깨어 있는 것과 꿈꾸는 상태 사이의 흐려진 경계에 대해 숙고하며-'오늘 밤 당신은 꿈속에 있는 듯할 거예요, 당신은 일어나고 또 잠에 들죠You will be like your dreams tonight, you get up and sleep'-, 오랫동안 다뤄지지 않았던 핼러윈 잭의 도시 집시 캐릭터를 암시한다-'당신은 기름칠한 파이프를 타고 미끄러지네, 이제까지 다 좋아, 아무도 당신이 고속도로 위를 절뚝이며 가는 걸 보지 못했어요You slither down the greasy pipe, so far so good, No-one saw you hobble over any freeway'-. 흥미롭게도 폐기된 1975년 영화 「Diamond Dogs」의 등장인물 중 하나는 '매기 더 라이언(Maggie the Lion)'이라는 이름을 갖고 있었다.

〈Joe The Lion〉은 'Serious Moonlight' 공연을 어느 두 번의 공연에서 라이브로 연주되었고, 'Outside' 투어 중 미국에서는 더 자주 공연되었다. 라이코디스크의 《"Heroes"》 재발매반은 곁다리로 1991년 리믹스를 수록했다.

JOHN BROWN'S BODY : 'THE BATTLE HYMN OF THE REPUBLIC' 참고

JOHN, I'M ONLY DANCING

• 싱글 A면: 1972년 9월 [12위] • 싱글 A면: 1973년 4월
• 싱글 B면: 1979년 12월 [12위] • 라이브 앨범: 《S+V》, 《SM72》, 《Aladdin》(2003) • 보너스 트랙: 《Ziggy》, 《Ziggy》(2002), 《Aladdin》(2003), 《Re:Call 1》 • 컴필레이션: 《S+V》, 《SinglesUK》, 《69/74》, 《Best Of Bowie》 • 비디오 : 「Collection」, 「Best Of Bowie」

1972년 6월 26일 올림픽 스튜디오에서 레코딩되었고 〈Starman〉의 후속곡으로 발매된 기념비적인 지기 시기 싱글 〈John, I'm Only Dancing〉은 데이비드의 성적 모호성 놀이를 한 단계 확장시켰으며, 《The Man Who Sold The World》의 재킷 아트워크를 둘러싼 작은 지역적 논란을 어떻게 보느냐에 따라 조금 다를 수는 있겠

지만) 처음으로 그를 검열의 문제와 마주하게 했다. 당시에 그토록 잡음이 많았던 것을 고려하면 〈John, I'm Only Dancing〉은 지금에 와서는 완전히 무해하게 느껴진다. 화자가 그의 동성 남자친구에게 말하고 있다고 기정사실화 할 이유는 어디에도 없다(여성의 연인을 안심시키는 이성애자 남성이라고 봐도 그만큼이나 설득력 있다). 그러나 영국 차트에서의 성공에도 불구하고 미국 RCA는 이 곡을 아주 우려스럽게 판단했고, 몇 년 뒤의 《ChangesOneBowie》 전까지 그곳에서는 미발매 상태로 남게 되었다.

영국에서 이 싱글은 데이비드의 곡 중 처음으로 제대로 만든 비디오를 갖게 되었는데, 믹 록이 감독을 맡았고 200파운드의 예산으로 런던의 레인보우 시어터에서 1972년 8월 25일 촬영했다. 측광을 받고 있는 스파이더스의 가라앉은 숏들과, 그 한 주 전 리허설 때 촬영한 중성적으로 분장한 린지 켐프 컴퍼니 무용수들의 영상을 인터컷으로 편집한 이 비디오는 「Top Of The Pops」에서 방영되지 못했고, 그들에 의해 거친 모터사이클 라이더들을 담은 영상으로 대체당했다(BBC가 이 비디오를 과도하게 외설적이라고 판단했다는 주장이 있지만, 토니 디프리스가 250파운드의 사용료를 요구해서 방영이 거부되었다고 보는 게 더 맞을 것이다). 보위의 광대뼈에 그려진 닻 모양은, 데이비드가 30년 뒤에 회고한 바에 따르면, 예상치 못한 곳에서 영감을 얻은 것이다. "1960년대 후반에 TV 시리즈 「아내는 요술쟁이」가 컬러로 방영되기 시작했는데, 어떤 이상한 이유로 사만다가 가끔 얼굴에 작은 타투를 하곤 했지요. 이상하게 생겼다고 생각하면서도 영감을 받았어요. 그래서 〈John, I'm Only Dancing〉 비디오에서 제 얼굴에 작은 닻을 그리게 되었죠."

보위의 많은 글램 명곡들과 마찬가지로 〈John, I'm Only Dancing〉은 그가 1960년대 미국 R&B에 발 딛고 있음을 실증한다. 곡을 여는 기타 스트로크는 R&B 스탠더드를 따르는데, 소니 보이 윌리엄슨과 야드버즈의 1963년 레코딩 〈Pontiac Blues〉를 통해 데이비드에게 받아들여졌을 가능성이 있다. 한편 믹 론슨의 일렉트릭 기타 리프는 앨빈 캐시의 1968년 싱글 〈Keep On Dancing〉의 색소폰 인트로에서 뜯어온 것이다(이 연관성은 1974년에 고쳐 쓴 〈John, I'm Only Dancing (Again)〉을 통해 더 명백해진다).

〈John, I'm Only Dancing〉 오리지널은 꽤 복잡한 사정을 갖고 여러 다른 버전으로 존재하게 되었다. 첫 레코딩 시도는 1972년 6월 24일 트라이던트 스튜디오에서 있었는데, 이 커트는 폐기되었고 한 번도 발매되지 않았다. 이틀 뒤 올림픽 스튜디오에서 더 성공적인 레코딩이 나왔는데, 켄 스콧이 자리에 없어 엔지니어 키스 하우드의 보조를 받아 데이비드 본인이 프로듀싱했다. 이 레코딩을 위해 바이올리니스트 린지 스콧이 스파이더스에 합류했는데, 그녀는 첫 'Ziggy' 투어의 정규 서포트 밴드였던 JSD의 멤버였다. 손뼉 소리는 막 스튜디오에 도착했던 페이시스가 스파이더스와 함께 낸 것인데, 데이비드가 원한 에코 효과를 얻기 위해 올림픽 스튜디오의 입구 홀에서 녹음되었다. 이게 9월에 싱글로 발매된 버전이었다.

1972년 10월 7일, 미국에서의 첫 'Ziggy' 투어 도중에, 발매되지 못한 또 다른 스튜디오 버전이 RCA 시카고 스튜디오에서 레코딩되었다. 1973년 1월 20일에는 《Aladdin Sane》에 실릴 마지막 트랙이 될 가능성을 두고 스파이더스가 트라이던트에서 또 다른 테이크를 녹음했는데, 여기에는 더 타이트한 기타 연주와 켄 포드햄의 색소폰 연주가 실렸다. 종종 'sax version(색소폰 버전)'으로 불리는 이 레코딩은 1973년 4월에 싱글로 발매되었고, 혼란스럽게도 이전 버전과 완전히 똑같은 카탈로그 넘버와 B면 수록곡을 갖고 있었다. 이 시점에서부터 10년간, RCA가 싱글을 새로 찍어낼 때마다 두 버전이 번갈아가며 등장하게 된다. 'sax version'은 1976년 《ChangesOneBowie》의 몇 카피에 수록되었는데, 그 뒤에는 1972년 커트로 교체되었다. 마지막으로 1972년 싱글 버전은 1979년에 〈John, I'm Only Dancing (Again)〉의 B면에 리믹스되어 실렸는데, 보위의 보컬이 에코가 줄어들고 믹스상에서 더 키워져 있었다. 이후에는 세 버전이 모두 CD로 등장하게 된다. 오리지널 싱글은 《ChangesBowie》, 《The Singles 1969-1993》을 포함한 다양한 컴필레이션, 《Ziggy Stardust》 2002년 재발매반에 들어갔고, 1979년 리믹스는 《Ziggy Stardust》의 1990년 재발매반에 보너스 트랙으로 수록됐다. 한편 많은 사람들이 최고로 치는 1973년 'sax version'은 《The Best Of David Bowie 1969/1974》, 《Sound+Vision》, 《Aladdin Sane》 2003년 재발매반에 실렸다. 마지막 두 앨범에는 1972년 10월 1일 보스턴에서 레코딩된 라이브 버전도 수록되었다. 더 복잡하게도, 《Best Of Bowie》의 대부분 에디션은 'sax version'

을 실었으나, 어떤 경우는 대신 오리지널을 실었다. 《Re:Call 1》에는 오리지널과 'sax version'이 모두 수록 됐다.

〈John, I'm Only Dancing〉은 1972년 7월 보위의 라이브 세트에 포함되었고, 보위는 그때 이미 이 곡을 새 싱글로 소개하고 있었다. 1973년 일본 투어 이후 곡은 사라졌고 'Sound+Vision' 투어 이전까지 공연되지 않았다. 카멜레온스와 폴캣츠가 이 곡을 커버한 바 있으며, 폴캣츠의 1981년 버전은 영국에서 작은 히트를 치고 나중에 《David Bowie Songbook》에 수록됐다.

JOHN, I'M ONLY DANCING (AGAIN)

• 싱글 A면: 1979년 12월 [12위] • 보너스 트랙: 《Americans》, 《Americans》(2007), 《The Gouster》, 《Re:Call 2》 • 컴필레이션: 《74/79》

〈John, I'm Only Dancing〉의 이 급진적인 펑크(funk) 재작업은 1974년 8월 시그마 스튜디오에서의 《Young Americans》 세션 당시에 있었던 두 시간짜리 잼에서 추출된 7분짜리 트랙이다. 곡을 여는 와와 페달 리프는 믹 론슨 기타 라인의 앨빈 캐시 흉내를 다르게 표현한 것이며, 코러스 또한 원곡을 연상시키지만, 벌스의 멜로디와 가사는 완전히 새롭게 바뀌었다. 결과물은 원곡보다 더더욱 음란하며-'당신을 구르고 돌게 만들어요, 내 물건을 집어넣게 허락해주지 않겠어요?It's got you reelin' and rockin', won't you let me slam my thang in?'-, 중독적인 제임스 브라운 스타일의 그루브 위에 데이비드의 가장 완성도 높은 소울 보컬이 펼쳐진다.

〈John, I'm Only Dancing (Again)〉은 'Soul' 투어를 여는 밤 로스앤젤레스에서 처음 라이브 세트에 추가되었는데, 보위는 심드렁하게 소개했다. "어쨌든, 이번 거는 춤출 수 있는 거예요. 오래된 노래죠." (원곡이 발매된 적이 없었으므로, 실제 미국 관객들에게는 오래된 노래가 아니었다.) 이 첫 공연의 한 조각은 앨런 옌톱의 다큐멘터리 「Cracked Actor」의 마지막 부분에 담겼다. 이 곡은 1974년까지는 라이브로 연주되었으나, 그 뒤로는 공연된 적 없다.

1974년 11월에 시그마에서 스튜디오 버전을 위한 추가 작업이 있었다. 원래 《Young Americans》의 트랙 리스트에 있던 곡이지만, 1972년 오리지널의 리믹스가 B면으로 수록돼 1979년에 싱글로 나오기 전까지는 미발매 상태로 남아 있었다. 7분짜리 편집본은 그

뒤 《Bowie Rare》와 《Re:Call 2》에 등장했고, 풀렝스 버전은 《ChangesTwoBowie》, 《Young Americans》의 1991년과 2007년 재발매반, 《The Best Of David Bowie 1974/1979》, 《The Gouster》에 수록되었다.

JOIN THE GANG

• 앨범: 《Bowie》

데카의 보도자료에 따르면 1966년 11월 6일 클래펌 커먼 공원의 야외 카페에서 쓰인, 어느 멍청한 런던 패거리에 대한 이 재기 넘치도록 냉소적인 순간포착-〈I Dig Everything〉을 정신적으로 계승하고 〈Fashion〉의 먼 조상이 되는-은 11월 24일에 레코딩되었다. 이 노래는 마약 투여에 관한 당시까지 보위의 가장 직접적인 레퍼런스를 담고 있었으며-'LSD(acid)'와 '마리화나joints'가 〈The London Boys〉의 내숭 떠는 '알약들pills'를 대체한다-, 나중에 보위의 앨범 전체를 가득 채우게 되는 일련의 상처 입은 인물들을 처음으로 등장시킨다. 제시된 스윙잉 런던의 전형들은 '광고 모델the model in the ads' 몰리, 숨꾼 록 싱어 아서(1966년에 데이비드와 복수의 공연을 함께한 아서 브라운에 대한 경의의 표현일 가능성이 있다), 그리고 실존주의자 조니다. 조니는 광적인 시타르 연주와 함께 소개되는데, 이는 조지 해리슨을 통해 대중화된 동양의 영향에 바치는 장난스런 오마주다. 이 트랙의 시타르와 어쿠스틱 기타는 나중에 〈Let Me Sleep Beside You〉에도 참여하는 전설적인 세션 연주자 빅 짐 설리번의 것인데 크레딧에는 표기되지 않았다. "앞쪽의 시타르 연주가 정말 마음에 들어요." 거스 더전은 데이비드 버클리에게 이렇게 말했다. "완전 미쳤죠. 끝내주게 훌륭해요!" 위트 있는 멜로디로 음악적 유행의 덧없음을 드러내는 순간도 있다. '이 클럽은 웹이라는 곳이에요, 여기가 이번 달에 우리가 고른 곳이죠This club's called the Web, it's this month's pick'라는 구절 직후에, 보위는 스펜서 데이비스 그룹의 히트곡 〈Gimme Some Loving〉의 베이스라인을 삽입했는데, 그 곡은 〈Join The Gang〉이 레코딩된 바로 그 주에 2위까지 올라갔다.

〈Join The Gang〉은 버즈에 의해 라이브로 연주되었고, 그 시기 보위의 다른 몇 작품들처럼 피터 폴 앤드 메리에게 제시되었으나 받아들여지지 않았다. 일부의 설명과는 달리, 이 곡은 〈Over The Wall We Go〉로 악명 높은 오스카가 취입한 적이 없다. 이와 같은 오해는 오

스카의 1966년 피트 타운센드 커버곡 〈Join My Gang〉
으로 인해 촉발된 것인데, 보위가 그 곡을 들어본 적이
있음은 확실하지만, 두 곡 사이에는 제목 외에 아무런
유사점이 없다.

JULIE

· 싱글 B면: 1987년 3월 [17위] · 보너스 트랙: 《Never》
· 다운로드 : 2007년 5월

역대 보위 노래에 붙여진 가장 재미없는 제목의 강력한
우승 후보 중 하나인 《Never Let Me Down》의 이 아웃
테이크는, 분명 세션 전체에서 가장 좋은 트랙 중 하나
였지만 싱글 B면 신세로 강등되었다. 기분 좋게 멜로디
컬한 가벼운 팝 〈Julie〉는 이기 팝의 〈Bang Bang〉과 같
은 코드와 프레이즈로 만들어졌으며, 가질 수 없는 여자
에게 말을 건네고 있다: '줄리, 나를 위해 내가 당신에게
의미 있는 사람인 척해줘요Julie, pretend for me that
I'm someone in your life'. 어쩌면 보위에게 번듯한 히
트 싱글을 하나 안겨줬을 뻔한 노래다.

JUMP THEY SAY

· 싱글 A면: 1993년 3월 [9위] · 앨범:《Black》
· 싱글 B면: 1997년 1월 [14위] · 보너스 트랙:《Black》(2003)
· 다운로드 : 2010년 6월 · 비디오:「Black」,「Best Of Bowie」

1985년 1월 16일, 당시 47세였던 보위의 이부형제 테리
는 런던 남부의 케인 힐 병원에서 걸어 나와, 쿨스던 사
우스 역의 선로 위에 올라 스스로 생을 마감한다. 타블
로이드 신문들은 예상대로 선정적인 이야기를 떠들어
댔고, 데이비드는 엘머스 엔드 묘지에서의 장례식이 언
론의 잔칫날이 되는 것을 허락하지 않았다. 그는 스위스
에 남았고, 화환과 메시지를 보냈지만 그 주제에 대해서
는 아무런 언급을 하지 않았다.

8년이 지난 뒤, 보위는 〈Jump They Say〉를 통해 마
침내 형의 삶과 죽음에 대한 감정을 마주한다. "처음으
로 그 주제에 대해 이야기할 수 있다고 느꼈어요." 1993
년『롤링 스톤』에서 그는 말했다. 덧붙여진 인터뷰에서
그는 유년 시절 테리와의 관계가 원만하지 못했다고 이
야기하며, 막 시작되던 형의 정신분열증뿐 아니라 열 살
의 나이 차이, 그리고 형이 주기적으로 집에서 쫓겨나던
일도 이유가 됐다고 말했다. "형을 좀처럼 만나지 못했
기 때문에 제 생각엔 제가 무의식적으로 형의 중요성을
과장한 것 같아요. 죄책감과 좌절감을 덜기 위해서 형에

대한 영웅숭배적인 태도를 만들어낸 거죠. 제 마음의 고
뇌에서 자유로워질 수 있게요."

초조하고 비뚤어지게 캐치한 〈Jump They Say〉는
왜곡된 소리로 터져 나오는 기타, 트럼펫, 역재생된 색
소폰 사운드로 가득 차 있으며, 한 남자를 절망적인 결
핍 상태로 몰아가는 압박들에 대해 고민하는 난해한 성
격의 가사를 가지고 있다. 테리에 관한 구체적인 고백
을 원하는 사람들에게 이 곡은 답을 주지 않는다. 가사
적으로 볼 때 이 곡은 〈All The Madmen〉이나 〈The
Bewlay Brothers〉보다 덜 직설적이다. 보위는『NME』
의 스티브 서덜랜드에게 이렇게 설명했다. "의부형제에
대한 제 인상에 반쯤 기초하고 있고, 아마도 처음으로,
그의 자살에 대해 어떻게 느꼈는지를 써보려 했던 곡이
에요. 또 저는 가끔 미지의 세계로 형이상학적인 점프를
해서 제가 거기 있다고 믿어왔던 것이 실제로 저를 지
탱할 수 있도록 존재하는지를 찾아다녔다고 느껴요. 신
이든, 어떤 생명력이든 그걸 무엇으로 부르든지요. 이
곡은 그런 감정과도 연관되어 있죠. 인상주의적인 작품
이에요. 어떤 명확한, 응집된 내러티브를 전달하는 스
토리라인이 없고, 곡의 주인공이 첨탑에 올라 뛰어내
린다는 사실만 존재할 뿐이니까요."「Black Tie White
Noise」다큐멘터리에서 그는 이 노래가 "삶의 가장자리
를 살아갈 때, 한 번도 가보지 않은 영역이나 가면 안
되는 장소를 탐험하고 싶을 때, 어떤 일을 하는 게 정말
옳은지, 그저 군중 속에 머물러야 하는 건지 알 수 없을
때"에 관한 노래라고 덧붙였다.

〈Jump They Say〉는 모체가 되는 앨범보다 이르
게 1993년 3월 발매되었는데, (나중에 미시 엘리엇의
〈She's A Bitch〉나 마이클 잭슨과 자넷 잭슨의 〈Scre-
am〉 등 최첨단의 프로모션 비디오로 유명해지는) 신인
감독 마크 로마넥이 런던의 메이페어 스튜디오에서 감
독하고 브릿 어워즈에 노미네이트된, 쉽게 잊혀지지 않
을 현란한 비디오가 함께 공개되었다. 비디오의 성취는
다양한 연상으로 이어지는 비선형적인 이미지들을 무
더기로 제시하는 방식에 빚지고 있는데, 마천루에서 금
방이라도 뛰어내릴 듯한 보위와 그 아래 길거리에 떨어
져 부서진 그의 몸이 병치되고, 병원의 잡역부들이 망원
경으로 보위를 훔쳐보는 불길한 장면과 악몽에나 나올
법한 감각 마비 장치로 그를 옭아매는 장면이 그 사이
에 삽입된다. 그 감각 마비 장치는 크리스 마커의 1962
년 영화「환송대」에서 영감을 얻은 것이었다("보위와

저는 「환송대」에 대한 경외심을 공유하고 있었죠." 로 마넥이 나중에 밝혔다. "그래서 어떻게든 경의를 표하려고 했어요. … 마커 씨가 우리의 제스처를 전혀 불쾌하게 느끼지 않았고, 기분 좋아했다는 이야기를 듣고 정말 안도했죠."). 더 나아가 〈Jump They Say〉의 뮤직비디오는 그 자체로 영화적인 레퍼런스에 대한 실천으로, 프리츠 랑의 「메트로폴리스」, 큐브릭의 「2001 스페이스 오디세이」, 오손 웰스의 「카프카의 심판」, 존 프랑컨하이머의 망상적인 신원 도용 스릴러들, 그리고 히치콕의 「새」, 「현기증」, 「이창」과 같은 작품들을 인용한다. 더 두드러지는 특징은 보위의 과거 캐릭터들을 다시 섞어내는 측면일 텐데, 〈Let's Dance〉의 비즈니스 슈트를 입은 회사 간부, 〈Ashes To Ashes〉와 〈Loving The Alien〉의 취한 정신병원 환자, 그리고 《Lodger》 앨범 재킷의 팔다리를 벌린 시체들이 여기에 포함된다. 〈Ashes〉와 〈Blackstar〉 같은 작품들과 함께 보위의 가장 뛰어난 비디오 자리를 겨루는 〈Jump They Say〉는 조직의 의사 결정 스트레스, 동료 집단의 압력, 순응, 정신실환, 감시, 관음, 세뇌, 현기증, 질망, 궁극직으로는 자살을 암시적인 브리콜라주로 한데 모아낸다.

보위와 소원해진 이모 팻은 테리의 생전에도 그의 유명한 조카에 대한 공개적인 비난을 주도했는데, 〈Jump They Say〉 뮤직비디오를 보고 또 영국 타블로이드 매체들에 말을 쏟아냈다. "이제 그는 (테리의) 비극적인 죽음을 자기 노래를 차트에 올리는 일에 이용하고 있는데, 제게는 섬뜩할 뿐 아니라 불쌍하게 느껴지네요." 1993년 3월 31일 그녀는 『선』 매거진에서 말했다. "거기서 엄청 무서워하는 표정을 짓고 있는 데이비드의 얼굴을 보면 아주 화가 나요. 진짜 닮았거든요. 테리가 정신분열증을 앓았을 때랑 완전 똑같아 보여요."

이 싱글은 영국 차트에서 9위를 기록해서, 당시로는 〈Absolute Beginners〉 이후 7년 만의 최고 기록을 세웠다. 유럽에서는 전체적으로 비슷한 성공을 거두었지만, 1993년 5월 6일 「The Arsenio Hall Show」에서의 플레이백 공연으로 추가적인 방송 노출이 있었음에도 불구하고 미국 시장을 사로잡는 데는 실패했다. 싱글 형태의 다양한 리믹스에 더해, 〈Black Tie White Noise〉의 CD와 테이프에는 질 낮은 '얼터너티브 믹스'가 포함되었다. 1994년 이 곡은 CD-ROM 「Jump」(8장 참고)의 핵심으로 사용되었는데, 거기에는 재작업된 '엘리베이터 뮤직' 버전이 실려 있었다. 〈Jump They Say〉는

'Outside' 투어에서 공연의 하이라이트가 되기도 했다.

JUST AN OLD FASHIONED GIRL (마빈 피셔)

부틀렉들을 통해 알 수 있듯, 보위는 'Station To Station' 투어의 리허설에서 어사 키트의 이 대표곡을 〈Changes〉의 중간에 끼워 넣는 아이디어를 시험해본 적이 있다.

JUST ONE MOMENT SIR : 'ERNIE JOHNSON' 참고

KARMA MAN

• 컴필레이션: 《World》, 《Deram》, 《Bowie》(2010) • 라이브 앨범: 《Beeb》

〈Karma Man〉은 1967년 9월 1일 데이비드의 새 프로듀서 토니 비스콘티와 함께 애드비전에서 녹음되었다. (녹음 과정의 세부 사항과 관련해서는 'LET ME SLEEP BESIDE YOU' 참고.) '샤프란 법의로 온몸을 두르고cloaked and clothed in saffron robes'라는 중심 선율을 기긴 이 곡은 그로부터 몇 개월 전 공개된 〈Silly Boy Blue〉에 드러난 것처럼 티베트 불교에 대한 보위의 높은 관심사를 증명하는 전형이다. '인생이라는 수레바퀴the Wheel of Life'에 나타난 사색과 '나는 나의 시대와 내가 누구였는지를 본다I see my times and who I've been'에 담긴 영원한 환생 테마는 보위와 비스콘티가 모두 티베트 소사이어티에 가입한 시점에 쓰였다.

앨범 수록이 거절된 싱글 〈Let Me Sleep Beside You〉와 〈When I Live My Dream〉의 B면으로 거론되었고 맨프레드 맨에게 커버곡으로 제안되었으나 소득이 없었던 이 곡은 1970년 《The World Of David Bowie》에 수록될 때까지 미발매 상태였다. 지금까지 1968년 5월 13일과 1970년 2월 5일 BBC 세션에서 두 차례 녹음된 버전이 전파를 탔다. 풍성한 현악 편곡과 토니 비스콘티, 스티브 페레그린 툭의 주목할 만한 백킹 보컬을 앞세운 1968년도 버전은 현재 《Bowie At The Beeb》에 실려 있다. 원래 수록되기로 했던 버전을 포함한 애드비전 레코딩과 살짝 다른 믹스 버전은 여러 부틀렉을 통해 들을 수 있으며, 같은 세션에서 녹음된 스테레오 멀티트랙은 다양한 수집가들의 컬렉션에서 확인 가능하다. 발매되지 않았던 한 스테레오 믹스는 2010년 《David Bowie: Deluxe Edition》에 포함되었다.

'천천히, 천천히'라고 외치는 코러스 부분은 보위 팬

이었던 브렛 앤더슨에게 영감을 제공했다. 스웨이드의 1992년 싱글 〈The Drowners〉의 코러스 파트가 이와 일치하는 가사로 시작하기 때문이다(브렛은 이 부분을 〈Starman〉의 곡조에 맞춰 부른다). 그들의 1996년 싱글 〈Beautiful Ones〉의 아웃트로에서도 〈Karma Man〉의 선율 에코를 찾을 수 있다. 2000년 《Toy》 세션 기간 중에도 새롭게 녹음한 것으로 보아, 이 곡이 보위에게 소중했다는 건 명백하다.

KILLING A LITTLE TIME

뮤지컬 「라자루스」에서 처음으로 선보인 이 삐딱한 미들 템포 곡은 불멸성으로 괴로워하는 토마스 제롬 뉴턴의 모습과, 보위가 그 옛날 〈The Supermen〉, 〈Sons Of The Silent Age〉에서 심사숙고했던 저주를 은밀하게 보여준다. 이 곡에는 《Low》-'나는 빈 방의 사운드를 사랑해I love the sound of an empty room'-와 《Scary Monsters》-'사랑의 종말the end of love'-를 살짝이나마 연상시키는 울림이 담겨 있으며, 코러스 파트는 보위의 오래된 버릇을 활용하고 있다. 오랜 시간 동안 사람들을 매료시켜 온 보위의 '수식어' 중에는 '망가진 남자(broken man)', '당황한 남자(puzzled man)', '공허한 남자(empty man)', '특성 없는 남자(odourless man)', '말 많은 남자(talking man)', '쉰 목소리의 남자(croaking man)', '물에 빠진 남자(drowning man)', '점프하는 남자(jumping man)', '몸을 떠는 남자(shaking man)' 등이 있었다. 이 곡에서 뉴턴은 몇 개를 추가한다: '나는 추락하는 남자야, 질식해가는 남자야, 사라져가는 남자야 / 그저 시간이나 보내고 있지I'm falling man, I'm choking man, I'm fading man / Just killing a little time'. 휘몰아치는 인트로부터 긴장감 넘치는 갑작스러운 엔딩 내내 도드라지게 공격적인 기타 릭을 부각한 보위 자신의 레코딩은 《Blackstar》 세션에서 맨 마지막으로 녹음된 곡 중 하나였다. 백킹 트랙은 2015년 5월 23일, 리드 보컬은 5월 19일 녹음되었다.

THE KING OF STAMFORD HILL (리브스 가브렐스/데이비드 보위)

1988년 여름 틴 머신이 출범하기 전, 보위와 새 조력자 리브스 가브렐스는 스티븐 버코프의 1983년 코크니 악센트로 만들어진 멜로드라마 「West」에 기초한 앨범에 대한 아이디어를 떠올리고 있었다. 비록 프로젝트는 무산되었지만, 완성된 데모 〈The King Of Stamford Hill〉만큼은 가브렐스의 1995년 솔로 앨범 《The Sacred Squall Of Now》에 살아남았다. "이 트랙 대부분은 1995년 다시 녹음되었죠." 그는 『레코드 컬렉터』에 이렇게 말했다. "데이비드의 보컬이 빠진 데모를 이런저런 방식으로 매만지고 변형해봤어요." 버코프의 과도한 외설적 요소와 영화 「바스키아」에서 데이비드와 함께 출연한 게리 올드먼이 코크니로 '추임새'를 넣는 이 곡은 블러의 1994년 히트곡 〈Parklife〉의 펑크 스타일 버전처럼 들리며 가브렐스 특유의 비명 지르는 듯한 기타 사운드로 가득 차 있다.

KING OF THE CITY

이 신비스러운 제목은 1971년 초 〈Lady Stardust〉를 작사한 종이에 휘갈긴, 더 잘 알아볼 수 있는 제목들 맨 아래에 적혀 있고, V&A 뮤지엄에서 열린 데이비드 보위 회고전에 전시되었다. 이 곡이 쓰인 날짜를 기억한다면 《Hunky Dory》의 트랙 〈Eight Line Poem〉에 이와 거의 일치하는 가사 '도시로 가는 열쇠key to the city'가 들어 있음을 주목할 만하다. 1971년 곡에 대해 의견을 나누면서 데이비드가 주목했던 가사이다.

KINGDOM COME (톰 버레인)
· 앨범: 《Scary》

《Scary Monsters》에 실린 유일한 커버 〈Kingdom Come〉(사실 《Station To Station》 이후 등장한 보위 앨범 중 처음으로 등장한 커버곡이다)은 미국의 아트 펑크 밴드 텔레비전의 전 보컬리스트 톰 버레인의 곡으로, 오리지널은 1979년 공개된 그의 동명 타이틀 솔로 데뷔작에 수록되어 있다. 이렇게 잘 알려지지 않은 곡을 지명한 보위의 선택은 그가 미국 이스트 코스트 뉴웨이브 사운드와 강하게 얽혀 있었음을 증명하는 것이었다. 버레인의 곡을 보위는 이렇게 언급했다. "그의 앨범에서 가장 호소력 있는 단순한 곡이죠. 늘 그와 어떤 식으로든 작업해보고 싶었어요. 하지만 그의 곡을 커버한다는 건 생각하지 못한 일이었죠. 사실 이 작업을 할 수 있도록 제안해준 사람은 내 기타리스트 카를로스 알로마에요. 참 아름다운 곡이라고 그러더군요." 《Scary Monsters》에서 윤색된 〈Kingdom Come〉이 데이비드 보위가 쓴 다른 곡들과 완벽하게 조응하고 있다는 점을 감안한다면 이 곡은 앨범의 예상치 못한 하이라이트 중

하나인데, 여기서 보위는 우스꽝스러운 비브라토와 압도적인 팔세토, 버디 홀리와 엘비스 코스텔로로부터 차용한 거들먹거리는 후두음 보컬을 뒤섞어 비범한 보컬 퍼포먼스로 원곡과의 차별화를 보여주고 있다.

로버트 프립과 백킹 보컬리스트가 빠지고 더 절제된 보위의 보컬이 드러난 3분 59초짜리 흥미로운 데모 버전은 여러 부틀렉에 실려 있다. 애초 버레인이 이 트랙에서 기타 오버더빙을 맡게 되어 있었지만, 《Scary Monsters》녹음 당시 파워 스테이션 스튜디오를 방문하려던 그의 계획은 불발로 그쳤다. 20여 년이 지난 후, 텔레비전이 2002년 멜트다운 페스티벌에 출연하게 되면서 보위와 버레인 사이의 연결 고리는 다시 이어졌다. 그들이 각각 부른 〈Kingdom Come〉은 2015년 레코드 스토어 데이 판매용 7인치 싱글에 함께 수록되었다.

KNOCK ON WOOD (에디 플로이드/스티브 크로퍼)
• 싱글 A면: 1974년 9월 [10위] • 앨범: 《David》

"오늘 밤 우리는 몇 곡을 더 연주하려 합니다. 좀 어구니없는 곡일지도 몰라요." 밴드와 힘께 에디 플로이드의 1967년 스택스 레코즈 시절 히트곡을 열정적으로 연주하기 시작하면서 데이비드는 《David Live》에서 이렇게 선언한다. 즉흥곡들이 포함된 것은 점차 커져가고 있던 데이비드의 소울 애착을 드러내는 한편 연출된 그대로 진행되었던 'Diamond Dogs' 투어에 진저리가 난 모습을 보여주는 것이기도 했다. 영국 차트 Top10 히트곡(「Top Of The Pops」는 이 곡의 비공식 비디오를 제작하기도 했다)이 된 〈Knock On Wood〉는 'Soul' 투어에서 간혹 연주되었다.

KNOWLEDGE (데이비드 보위/존 디콘/브라이언 메이/해리스/로저 테일러): 'COOL CAT' 참고

KODAK : 'COMMERCIAL' 참고

KOOKS
• 앨범: 《Hunky》 • 라이브 앨범: 《Beeb》

보위의 아들 덩컨 조위 헤이우드는 1971년 5월 30일에 태어났다. 일설에 의하면 데이비드는 바로 그날 〈Kooks〉를 썼다고 한다. 틀림없이 그는 서둘러야 했을 것이다. 6월 3일 BBC 세션에서 처음 선보이도록 되어 있었기 때문이다. "닐 영의 앨범을 듣고 있었는데 병원에서 전화가 와서 일요일 아침 아내가 아이를 낳았다고 하더라고요. 그래서 아이에 대한 곡을 쓰게 된 거죠." 데이비드는 방청객 앞에서 이렇게 말했다. 그 후 그는 가사는 아직 확정되지 않았다고 알려주었다. 훗날 《Bowie At The Beeb》에 포함된 이날 공연 버전은 가사가 한 줄 추가된 것으로 유명하다: '만약 네가 숙제를 집에 가져온다면 / 우리는 그걸 불 속에 집어 던지고 차를 끌고 도심으로 나갈 거야 / 그러면 미친 사람들의 경주를 보게 되겠지And if the homework brings you down / Then we'll throw it on the fire and take the car downtown / And we'll watch the crazy people race around'. 9월 21일 BBC 세션을 위한 추가 레코딩이 진행되었지만 이날 생방송은 이 곡의 유일한 라이브 방송이 되었다.

데이비드가 어쿠스틱 기타를 연주하고 약간 가사를 변형한 3분짜리 스튜디오 버전은 여러 부틀렉을 통해 들을 수 있다. 믹 론슨의 현악 편곡과 트레버 볼더의 트럼펫으로 한층 강화된 《Hunky Dory》버전은 1971년 7월경 트라이던트에서 녹음되었다 한편 이와는 다른 믹스 버전은 8월에 프레싱된 희귀 LP 샘플러에 담겼다.

BBC 세션 도중 데이비드의 발언이 암시하듯 〈Kooks〉는 닐 영의 보다 밝았던 순간과 정말 많이 닮은 곡인데, 특히 그가 계속 들어왔던 앨범인 1970년 작품 《After The Gold Rush》의 수록곡 〈Till The Morning Comes〉와 유사하다. 리듬, 하강하는 베이스라인, 백킹 보컬, 트럼펫 연주 파트 측면에서 두 곡은 거의 일치한다. 그래도 확실한 증거가 필요하다면 같은 앨범에 수록된 끝에서 두 번째 트랙 〈I Believe In You〉를 꼽을 수 있는데, '나는 너를 믿어'를 부르는 대목은 〈Kooks〉의 반복 후렴구 '우리는 너를 믿어we believe in you'와 같은 리듬으로 진행된다.

《Hunky Dory》의 슬리브 노트에 "귀여운 Z"에게 바친다는 문구가 적힌 〈Kooks〉는 아버지가 된 보위의 마음에서 우러난 사랑의 서약이다. "아이가 태어났어요." 앨범 발매를 즈음해 보위는 이렇게 말했다. "나를 꼭 닮았고 앤지와도 닮았어요. 노래는 이런 식이었죠. 네가 우리와 함께 산다면, 바나나를 기르게 될 거란다." 비록 〈Quicksand〉나 〈Life On Mars?〉 같은 곡 옆자리에서 뻔뻔하게도 가벼운 주제를 다루고는 있지만 〈Kooks〉는 가상의 삶에 강박적인 집착을 보이려 했던 《Hunky Dory》의 징후를 보여주고 있다. 보위가 아들을 "사랑하

는 사람들의 이야기 속에 머무르라"고 초대한 순간 말이다.

우연하게도 여자 이름 조이(Zoe)처럼 발음되는 '조위'라는 이름은 그리스어로 '삶'을 의미하는 단어의 남자 버전을 의도하고 붙였고, 그 결과 '보위'라는 이름과 제대로 라임을 형성하는 이름이 되었다. 1970년대 말까지 데이비드의 아들은 '조이(Joey)'나 '조(Joe)'로 알려졌고, 성인이 된 그는 자신의 이름을 덩컨으로 되돌렸다. "덩컨은 〈Kooks〉를 좋아했다"고 1999년 보위는 밝힌 바 있다. "맞아요. 녀석은 이 노래를 참 좋아했죠. 내가 자신을 위해 썼다는 것도 잘 알고 있었고요."

1971년 11월 21일, 《Hunky Dory》가 발매된 지 며칠 후, 토니 디프리스는 〈Kooks〉가 "카펜터스를 위한 대단한 싱글이 될 것"이라는 제안을 담아 A&M 레코즈 측에 앨범 카피를 보냈다. 비록 그 제안은 받아들여지지 않았지만 〈Kooks〉는 훗날 스매싱 펌킨스, 틴더스틱스(1993년 한정판 EP 《Unwired》 수록), 대니 윌슨(그의 1987년 싱글 B면 버전은 훗날 《David Bowie Songbook》에 포함되었다), 로비 윌리엄스(1997년 싱글 〈Old Before I Die〉 수록), 브렛 스마일리(2008년 『언컷』 컴필레이션 《Rebel Rebel》 수록), 애나 패로(2010년 앨범 《Because I Want To》 수록), 킴 와일드(2011년 앨범 《Snapshots》에서 할 파울러와 듀엣으로 부름) 등 수많은 아티스트들이 커버했다. 스미스의 1987년 히트곡 〈Sheila Take a Bow〉에서는 모리세이의 애정 어린 가사 바꾸기를 확인할 수 있다: '네 숙제를 불구덩이에 처넣어 / 이리 나와 사랑하는 사람을 찾으라고'.

A LAD IN VEIN : 'ZION' 참고

LADY GRINNING SOUL
• 앨범: 《Aladdin》

《Aladdin Sane》의 마지막 트랙은 보위의 레코딩 중 가장 저평가된 곡 중 하나이자, 그가 해왔던 작업과는 전혀 다른 곡이었다. 트라이던트 세션이 끝나갈 무렵 런던에서 작곡되고 녹음된 이 곡은 롤링 스톤스의 1971년 히트곡 〈Brown Sugar〉에 이미 영감을 제공했던 주인공 미국 소울 가수 클라우디아 레니어에 대한 찬가로 구상되었다고 전해진다. 어떤 사람들은 이를 반박했는데, 크리스 오리어리는 데이비드와 한때 사귀었던 여자친구

아만다 리어가 더 유력한 후보라는 설득력 있는 주장을 했다. "그가 누구를 위해 작곡한 것인지 잘 모르겠다." 프로듀서 켄 스콧은 회고록에 이렇게 적었다. "하지만 틀림없이 그에겐 매우 중요한 곡이었다." 초창기 보위는 믹싱 작업에 거의 나타나지 않았지만 이 경우엔 예외였다. 스콧에 따르면 데이비드는 "자신이 그 곡을 어떻게 원하게 되었는지 확신하고 있었다. … 내가 말할 수 있는 건 그 마무리 작업이 마음에 들었다는 것이다."

보위가 이 곡에서 관능적인 여성을 묘사하는 순간, 《Aladdin Sane》을 지배하던 미국적 향취는 마이크 가슨의 물결치는 피아노 연주와 믹 론슨의 절묘한 플라멩코 기타 브레이크로 유럽 음악의 영향력을 전면에 내세우면서 격정적인 라틴풍 토치 송 스타일로 전환된다. "이 곡엔 아주 로맨틱한 피아노 연주가 담겼죠." 훗날 가슨은 회고했다. "1880년대 후반 쇼팽이나 리스트 스타일의 연주였어요." 나중에 보위는 가슨의 오프닝 피아노를 다음과 같이 묘사하기도 했다. "정말 말도 안 되게도 19세기 음악홀에서 흘러나올 법한 '이국적'인 넘버죠. 나는 지금 담배 연기 자욱한 바 안에서 열리는 포즈 플라스티크(poses plastiques) 공연을 보는 것 같아요. 부채와 캐스터네츠 소리, 스페인제 블랙 레이스로 둘러친 장소에서요." 자신의 파트에서 보위는 등골 오싹한 깊이와 강렬함을 갖춘 스콧 워커 스타일의 크루너 창법으로 실력을 발휘하고 있다. 휘몰아치는 단편들이 연속적으로 지나간 후, 마침내 등장하는 것은 압도적인 고요다. 오프닝 트랙 〈Watch That Man〉에 드러난 편집증-'저 방만 신경 쓰는 사내he's only taking care of the room'-은 이 곡에 이르러 정신줄을 놓아버린 상태-'방은 두려워할 필요가 없어don't be afraid of the room'-로 악화된다.

〈Lady Grinning Soul〉은 1973년 여러 유럽 국가에서 싱글 B면으로 발매되었고, 이듬해 〈Rebel Rebel〉의 미국 싱글 B면으로 들어갔다. 스웨이드는 이 곡을 수면 위로 끌어내 이와 놀랍도록 유사한 1994년 트랙 〈My Dark Star〉를 내놓았다. 한편 아일랜드 뮤지션 카밀 오설리번, 록 밴드 박스 오피스 포이즌, 바이올리니스트 루시아 미카렐리 등 여러 아티스트들이 〈Lady Grinning Soul〉을 커버했다. 보위의 오리지널 버전은 플로리아 시지스몬디 감독의 2010년 영화 『런어웨이즈』의 사운드트랙에 포함되었다. 이 트랙은 보위가 한 차례도 라이브에서 연주하지 않았던 몇 안 되는 1970년대 초 작

품이라는 점에서 특기할 만하다.

LADY MIDNIGHT (레너드 코언)
레너드 코언이 1969년 《Songs From A Room》에 수록한 곡으로 페더스가 라이브에서 연주했다.

LADY STARDUST
• 앨범: 《Ziggy》 • 보너스 트랙: 《Ziggy》, 《Ziggy》(2002)
• 라이브 앨범: 《Beeb》

믹 론슨의 저평가된 피아노 스킬은 보위의 카리스마 넘치는 무대 존재감을 동경하는 듯한 멜로디로 《Ziggy Stardust》의 두 번째 면을 개막한다. 가사는 다시 순진한 아메리카니즘으로 넘쳐나는 듯 하지만-'끔찍할 정도로 좋아awful nice', '멋져outta sight'-, 〈Lady Stardust〉에 담긴 내용은 매우 영국적이다. 보위는 오스카 와일드의 애인인 앨프리드 더글러스 경의 가장 유명한 말 "해서는 안 될 사랑 때문에 나는 슬픈 미소를 지었네"를 인용해 우아하게 와일드주의자의 몰락을 암시한다. 음악 기자 피디 도겟이 주목했듯, 피아노가 이끄는 편곡과 보위의 보컬로부터는 엘튼 존의 강한 향취를 느낄 수 있다. 하지만 이 곡에 영향을 준 핵심 인물은 데이비드의 친구이자 라이벌인 '긴 흑발long black hair'에 '얼굴에 화장을 한make-up on his face' 마크 볼란으로 생각된다. 그는 이미 데이비드가 지기로 분할 것임을 예고했던 캐릭터였다. 1972년 8월 레인보우 시어터, 보위의 얼굴이 등장하며 〈Lady Stardust〉로 공연이 시작되었다. 그가 라이브로 이 곡을 불렀던 몇 되지 않던 순간이다.

젊은 데이비드가 유행에 밝은 미국 젊은이들의 매혹적인 유행어에 매료되었다는 점은 잘 입증되었다. 흥미롭게도 지기 캐릭터를 "멋지다"고 표현한 것은 처음으로 미국인으로부터 팬레터를 받았던 시점으로 거슬러 올라간다. 케네스 피트는 저서 『The Pitt Report』에서 1967년 9월 뉴멕시코에 사는 한 젊은 팬이 데이비드의 1집을 '멋지고', '훌륭하다'고 평한 편지가 도착했다고 적고 있다. 피트에 따르면 보위는 "몇몇 미국 언어를 자신의 어휘로 추가했다. 역설적이었지만 그가 미국에서 보낸 2주 동안 목격한 모든 것은 아주 멋졌다."

〈Lady Stardust〉는 《Ziggy》 앨범에서 처음으로 쓰인 노래 중 하나였다. 원래 초반부 작사 메모를 보면 곡의 주인공은 "긴 금발"을 갖고 있었으며, 그 "레이디 스

타더스트는 반역자, 왕, 여왕의 노래를 불렀다"고 적혀있다. 스테레오 데모는 1971년 3월 9일과 10일 라디오 룩셈부르크 스튜디오에서 녹음되었는데, 이는 아놀드 콘스가 〈Hang On To Yourself〉와 〈Moonage Daydream〉을 녹음한 지 불과 2주 후의 일이다. 몇몇 주장에 따르면 이 노래의 가제는 'He Was Alright (The Band Was All Together)'와 'A Song For Marc'였다고 한다. 데모의 편집 모노 버전은 1990년과 2002년 공개된 《Ziggy》의 재발매반에 수록되었다. 흥미롭게도 데모에 살아남은 원곡과 다른 가사 한 대목은 노랫말 전체를 《Ziggy》 어디서나 발견할 수 있는 성경 스타일로 해석하도록 이끈다. 여기서 보위는 '오, 내 한숨이 어땠는지Oh, how I sighed'라는 가사를 '그들이 그의 이름을 아느냐고 물었을 때 내가 어떻게 거짓말을 했는지Oh, how I lied when they asked if I knew his name'로 바꿔 부르는데, 이 대목은 틀림없이 겟세마네 동산에서 예수를 세 차례 부인한 베드로를 연상시킨다.

앨범 버전은 1971년 11월 12일 트라이던트에서 녹음되었다. 보위는 1972년 1월 11일과 5월 23일 BBC 라디오를 위해 두 차례 추가 녹음을 했는데, 5월 녹음 버전은 현재 《Bowie At The Beeb》에 수록되어 있다. 게일 앤 도시의 장엄한 베이스라인과 추가 백킹 보컬이 녹음된 새 버전은 1997년 1월 발매된 《ChangesNowBowie》를 위한 세미-어쿠스틱 세션에 담겨 있다. "이 곡은 정말 사랑스러운 노래예요." 그는 그날 공연장에서 이렇게 말했다. "심지어 지금 들어도 좋네요." 토니 비스콘티의 딸 제시카 리 모건은 이 곡을 라이브로 연주했으며, 세우 조르지의 구슬픈 포르투갈어 커버 버전은 2004년 영화 「스티브 지소와의 해저 생활」을 위해 녹음되었다.

LADYTRON (브라이언 페리)
록시 뮤직의 1972년 데뷔 앨범에 실린 이 클래식 트랙의 커버가 《Pin Ups》 세션 동안 녹음되었다는 소문이 돌았다.

LAND OF A THOUSAND DANCES (크리스 케너/팻츠 도미노)
카니발 앤드 더 헤드헌터스의 1963년 싱글로 버즈가 라이브에서 연주했다.

LASER : 'I AM A LASER' 참고

LAST NIGHT

오르간 연주자 밥 솔리가 "1950년대 스타일을 살려 부상하는 느낌을 주는 연주곡"이라고 묘사했던 이 곡은 데이비드가 매니시 보이스와 함께 여러 공연의 오프닝으로 사용했다. 밴드의 창작곡이라고 알려졌지만, 사실이 곡은 스티브 크로퍼, 아이작 헤이스처럼 장차 유명인이 될 멤버들이 포함된 스택스 레이블 소속 세션 밴드였던 마-키스가 불렀던 곡을 커버한 것 같다. 〈Last Night〉는 미국 차트 3위를 차지했는데, 솔리의 설명처럼 "1950년대 스타일을 살려 부상하는 느낌을 주는 연주곡"은 그 이상 좋아질 수 없을 만큼 훌륭했다.

THE LAST THING YOU SHOULD DO (데이비드 보위/리브스 가브렐스/마크 플라티)

• 앨범: 《Earthling》

《Earthling》 세션의 끝자락에 녹음되어 원래 B면으로 의도된 이 트랙은 보위가 다른 수록곡들과 더 어울린다고 결정한 순간 〈I Can't Read〉의 재녹음 버전을 대체해버렸다. "그 자체로 거대한 설교라 할 수 있지요!" 보위는 여기저기서 따다 붙인 가사를 이렇게 설명했다. "교훈을 담은 이야기라고 생각해요. … 충분히 사색할수 있는 여지를 주니까요. 이건 마약에 대한, 난교에 대한, 현대 사회에 만연한 '금기'에 대한 이야기일 수 있어요. 하지만 특별히 뭔가를 말하는 곡은 아니죠." 틀림없이 가사는 즐거움이 사라진 상태-'더는 아무도 웃지를 않네, 그건 네가 할 수 있는 최악의 것Nobody laughs any more, it's the worst thing you can do'-, 에이즈 감염 이후의 금욕 생활-'내게 마지막 키스를 해줘, 그게 가장 안전할 테니Give the last kiss to me, it's the safest thing to do'-을 암시하고 있다. 〈Little Wonder〉와 〈Battle For Britain〉 이후에 나온 이 곡은 《Earthling》에 과도하게 반영된 정글 사운드를 향한 세 번째이자 마지막 여정이 되었다. 자신의 50세 생일 기념 공연에서 보위는 큐어의 로버트 스미스와 함께 이 곡을 연주했으며, 'Earthling' 투어를 위해 다시 작업하기도 했다.

THE LAUGHING GNOME

• 싱글 A면: 1967년 4월 • 싱글 A면: 1973년 9월 [6위]

• 컴필레이션: 《Deram》, 《Bowie》(2010)

많은 사람들에게 악명 높은 이 노래는 〈Space Oddity〉를 만들기 전 보위의 두서없고 당혹스러운 딜레탕티즘을 축약한다. 좋든 싫든 〈The Laughing Gnome〉은 쉽게 사라질 곡이 아니었다. 자신의 미래를 알고 있었다고 믿어 주자. 이건 유쾌한 곡인 데다, 그렇게 될 운명이었다. 비록 〈Warszawa〉는 아니었지만, 〈The Laughing Gnome〉은 더 많은 파티장에서 울려 퍼지게 될 것이었다. 만약 이 곡이 없었다면 세상은 더 따분한 곳이 되었으리라.

〈The Laughing Gnome〉은 보위 초보자들을 경쾌한 바순을 통해 이끈다. 데이비드는 깔깔 웃는 주인공과 그의 형제 프레드를 맞이하는데, 프레드가 내뱉는 유쾌한 감탄사에는 '땅속 요정(gnome)'이라는 단어와 관련된 오싹한 말장난이 가득하다. 코러스 부분 '하 하 하, 히히 히'는 전통적인 재즈 스탠더드 〈Little Brown Jug〉에서 따온 것인데, 영향을 주었을 가능성이 높은 또 다른 곡은 루 몬테의 1962년 노벨티 히트곡 〈Pepino The Italian Mouse〉이다. 이탈리아계 미국인 엔터테이너가 불러 미국에서 엄청난 판매고를 기록한 이 곡은 도저히 붙잡을 수 없는 말썽쟁이 생쥐 이야기를 다루고 있다. 헬륨 가스를 마신 고음 생쥐와 대화하는 몬테의 방식은 땅속 요정과 대화하는 보위의 방식과 정확히 일치한다. 싱잉 포스트맨이 불러 1966년 이보르 노벨로 시상식에서 그해 최고의 노벨티 송으로 뽑힌 히트곡 〈Hev Yew Gotta Loight, Boy?〉를 포착한 지점도 있다.

자신의 책 『Rebel Rebel』에서 크리스 오리어리는 뮤지션 닉 커리가 제안한 흥미로운 이론을 발전시켜 〈The Laughing Gnome〉이 조현병에 대한 은유이고, '땅속 요정'은 화자를 괴롭히는 환각이라고 주장하고 있다. 이에 대해 나는 좀 더 긍정적인 해석으로 답하고자 한다. 수년간 행해진 여러 인터뷰를 통해, 그리고 향후 나올 〈Quicksand〉, 〈Sound And Vision〉, 〈I Can't Read〉 같은 곡들에서는 말할 것도 없이 보위는 자신의 예술 재능에 대해 지속적으로 고투를 벌였다고 고백했다-"나타났다간 사라지고, 숨어버리고, 길을 잃었다간 다시 모습을 드러내곤 했죠. 숲속을 헤매다 우연히 마주친 개울 같았어요." 1980년 그의 인터뷰다-. 이를 통해 파악해 보면 아마도 웃는 땅속 요정은 데이비드 자신의 재능을 의인화한 것이리라. 재능이란 장난기 많고, 문제를 일으키기도 하며, 통제할 수 없고, 영원히 그의 손아귀 바깥으로 달아나는 것-'넌 나를 잡을 수 없어You can't catch me'-이지만, 동시에 노래로 나타나

는 것-'좋아, 이제 들어보자고All right, let's hear it'. 보위는 완전 앤서니 뉴리처럼 탄식했다-이고, 궁극적으로는 '내게 돈을 많이 벌어다주는earning me lots of money' 것이다. 글쎄, 다 추측일 뿐이지만.

1967년 1월 26일 인스트루멘털 트랙 녹음으로 작업이 시작되었다. 세션을 위해 고용된 뮤지션 중에는 베이시스트 덱 피언리의 친구였던 기타리스트 피트 햄프셔도 있었는데, 그는 몇 개월 전 버즈의 오디션을 봤다가 떨어진 인물이었다. 보컬은 세션 기간이었던 2월 7일과 2월 10일 추가로 녹음했으며, 트랙은 3월 8일 작업 완료되었다. 핑키 앤드 퍼키(어린이 프로그램 「Pink and Perky」에 나오는 캐릭터)를 연상시키는 두 땅속 요정의 목소리는 사실 데이비드 보위와 훗날 〈Space Oddity〉를 프로듀스했던 스튜디오 엔지니어 거스 더전의 솜씨였다. "꽤 오랫동안 앉아 있었던 걸로 기억해요. 소름이 쫙 돋는 장난을 치려고 했죠." 1993년 더전은 회고했다. "레코드를 중간 속도로 재생하려는 용기는 없었어요. 그렇게 하면 내 진짜 목소리가 들렸으니까요. 정말 우스꽝스러웠죠." 그럴 수밖에 없었다. 그날 녹음에서 살아남은 트랙들은 보위와 더전의 외설적인 땅속 요정 보컬에 유쾌한 신성 모독, 발작과 같은 기침, 데카 간부들에 대한 적절치 못한 농담을 한가득 담고 있었기 때문이었다. 이 트랙은 일련의 스튜디오 녹음 과정에서 2분 30초에서 3분 30초로 늘어난 것으로 알려져 있으며, 땅속 요정의 목소리만 담겨 〈The Rolling Gnomes〉라는 이름이 붙은 하나의 버전을 포함해 다채로운 편집 버전과 믹스 버전이 존재한다. 훗날 〈1st Version〉과 〈Version 3〉라 제목이 붙은 두 개의 얼터너티브 믹스의 아세테이트 카피가 이베이에 경매로 올라오기도 했다. 이 미발매 버전에는 가사 변화가 드러나고-'그의 배 위에on his tummy' 대신 '작은 손을 복부에 얹고with his tiny hands on his stomach'-, 다른 요정들이 난입하기도 한다-'나는 땅속 나라 비둘기와 마주쳤어I came on a gnoming pigeon', '오늘 짠 땅속 요정 우유gnome milk today'-. 심지어 '파이프 로버츠그놈(Fyfe Robertsgnome)'을 염두에 두고 쓴 대목이 엿보이기도 하는데(BBC의 비리 폭로 전문 기자 파이프 로버트슨을 땅속 요정에 비유한 것으로, 당시 그는 이곳저곳에서 조롱의 대상이 되고 있었다), '해질녘에 출몰한 땅속 요정Gnomin' In The Gloamin'이라는 가사는 칼레도니아 억양이 잘 드러난 고음으로 표현된다.

4월 14일 발매된 이 곡은 재미를 보지 못한 일련의 싱글을 잇는 최후의 싱글이 되었다. 그렇다고는 해도 『NME』의 리뷰는 고무적이었다. "이 기묘한 곡은 호소력으로 충만하다. 이 소년의 목소리는 놀랍게도 토니 뉴리를 연상시키는데, 그는 이 곡을 직접 썼다. 데이비드 보위는 저 유쾌한 가사를 다람쥐 같은 생명체 이야기로 가득 채웠다." 5월 29일 『타임스』에 실린 비틀스의 《Sgt. Pepper》 리뷰에서, 음악평론가 윌리엄 만은 호의적이지 않은 비유를 끌어냈다. "웃는 땅속 요정에 대한 서툰 농담을 담은 이 곡은 해적 방송국을 통해 몇 주 동안 열렬히 홍보되어 왔지만 당연히 지속적인 실패를 맛보았다."

저 모멸적인 비난은 〈The Laughing Gnome〉을 불러 보려던 아티스트들을 단념시켰다. 첫 커버는 1967년 프랑스 가수 캐롤라인(본명은 '나탈리 로젠'이다)이 처음 불렀는데, 이 버전은 질 진스버그(Gilles Ginsbourg)의 성긴 프랑스 번역으로 〈Mister À Gogo〉(영어로 표현하면 〈Mr. Crazy〉 혹은 〈Mr. Groovy〉 정도 될 것이다)라는 제목이 붙었다. 음악적으로 보위 버전에 충실하지만 놀라운 사이키델릭 기타 연주가 추가된 〈Mister À Gogo〉에 덧붙여진 난해하지만 매혹적인 가사 'Ah ah ah, hi hi hi, serais-tu le diable ou le saint espirit? / Ah ah ah, hi hi hi, estu la sagesse ou bien la folie?'는 '하 하 하, 히 히 히, 넌 지혜롭니? 광인이니?'라 번역된다. 한편 마지막 벌스는 이렇게 해석된다: '그날 이후 그는 어디든 나를 따라다녔어 / 사람들은 내가 웃는 이유를 알지 못해 / 행복한 삶을 사는 사람들만 그가 내 옆을 거니는 걸 볼 수 있으니Ever since that day, he has followed me everywhere / People don't understand why I laugh / Because only those who live a happy life / Can see him walking by my side'. 심오한 가사다. 그로부터 1년 후 1950년대 몇 곡의 히트곡을 냈고 1965년 〈A Windmill In Old Amsterdam〉을 차트에 올려놓았던 로니 힐턴이 알아듣기 힘든 요크셔 사투리로 이 곡을 커버했는데, 이 버전은 2006년 '엘프 국 군복무the National Elf Service'에 대한 농담이 추가되고 '이스트본Eastbourne'이 '브래드포드Bradford'로 바뀐 채 컴필레이션 《Oh! You Pretty Things》에 포함되었다. 이 버전에는 괴상한 땅속 요정 목소리가 등장하는데, 아마 의도적으로 해럴드 윌슨 총리를 겨냥한 것 같다. 이 초기 커버 버전 중 그 어느 것도 보위의 버

전보다 더 높은 차트 순위를 기록하지는 못했다. 물론 〈Mister À Gogo〉는 캐나다에서 몇 차례 라디오 전파를 타게 되었고, 이에 고무된 나탈리 로젠과 그녀의 남편은 1968년 퀘벡으로 이주해 그곳에서 자신의 이름을 걸고 싱글을 재발매했다. 그런데 어쩌나. 이 곡은 다시 실패하고 말았다. 런던으로 돌아간 보위는 실패로 끝난 1968년 오디션에서 땅속 요정 인형을 손에 낀 채 이 곡을 불렀다.

불명예스럽게도 〈The Laughing Gnome〉은 《Pin Ups》 발매 직전, 보위가 처음 스타덤의 정점을 맞이한 시점인 1973년 9월에 재발매되었다. 이번에는 차트 6위에 올랐지만, 이 곡은 그 후에도 종종 보위를 골치 아프게 만들었다. "멋있는 게 다가 아니라는 걸 보여준 거죠!" 몇 년 후 『멜로디 메이커』와의 인터뷰에서 마크 볼란은 키득거리며 이렇게 말했다. "〈Rock'n'Roll Suicide〉가 망했는데, 웃는 땅속 요정이라뇨." 1990년 'Sound+Vision' 투어의 세트리스트를 전화 조사로 정한 『NME』는 티셔츠와 여러 상품을 경품으로 내건 '땅속 요정에 투표하세요'라는 제목의 캠페인을 전개했고 밀려드는 리퀘스트에 전화국은 마비되었다. 투어에 돌입한 보위는 『멜로디 메이커』에 이렇게 말했다. "〈The Laughing Gnome〉을 부르겠다고 결정한 나는 이걸 어떤 스타일로 연주할지 생각하고 있었어요. 아마 벨벳 언더그라운드 같은 스타일로 할 계획이었죠. 저 전화 투표가 음악 잡지가 벌인 사기극이라는 걸 알게 되기 전까지는요. 계획은 틀어졌죠. 잡지의 농간에 놀아날 수는 없었으니까요."

1998년 퀸의 로저 테일러는 솔로곡 〈No More Fun〉에서 이 곡을 언급했다. 틀림없이 가장 생각지도 못한 보위 커버 중 하나일 가수 버스터 블러드베셀의 정신 산란한 테크노 리메이크는 2001년 컴필레이션 《Diamond Gods》에 수록되었다. 1999년 3월 12일에는 보위가 BBC 코믹 릴리프에서 이 곡을 부를 거라는 근거 없는 소문이 떠돌기도 했는데, 이 루머는 거짓으로 판명되었다. 보위는 미리 녹화한 광고를 통해 이 곡을 "웃는 땅속 요정을 위한 레퀴엠"이라 소개했는데, 그는 여기에 음정 엇나간 소프라노 리코더를 흥얼거리며 의미 없는 감탄사를 삽입했다. 그동안 BBC는 약속 이행과 관련해 청취자들이 걸어대는 전화에 캠페인이 중단될 거라고 답하고 있었다.

2010년 재발매한 《David Bowie: Deluxe Edition》

에는 새롭게 작업한 스테레오 버전과 함께 2009년 애비 로드 스튜디오에서 피터 뮤와 트리스 페나가 믹싱한 오리지널 녹음도 함께 수록되었다.

LAW (EARTHLINGS ON FIRE) (데이비드 보위/리브스 가브렐스)
• 앨범: 《Earthling》

《Earthling》의 마지막 트랙은 아마 앨범의 가장 허약한 순간이자, 일련의 신시사이저 효과를 록 밴드 스퀴즈의 1978년 히트곡 〈Take Me I'm Yours〉를 연상시키는 활력 넘치는 댄스풍 베이스라인과 결합해 만든 클럽용 곡이다. 이 곡은 보위의 그롤링 보컬 샘플에 디스토션 이펙트를 입혔다는 점에서 〈Pallas Athena〉의 계보를 이은 곡이기도 하다. "개인적으로 믿고 있던 버트런드 러셀의 인용구를 사용했죠." 보위는 곡을 설명했다. "'지식을 원하는 게 아냐, 확실성을 원해'라는 대목이 매력적으로 다가왔어요. 다들 그렇게 느낄 때가 있잖아요. … 나는 얼마간 미친 상태로 계속 탐구하다 보면 답을 얻을 수 있다고 생각했어요. … 확실성이라는 게 없다는 걸 알게 되더라도 별 타격은 없었죠." 1964년 『리스너』 매거진에는 러셀의 원문이 제대로 실렸다. "사람들이 진심으로 원하는 것은 지식이 아니라 확실성이다." "이 음악으로 자취를 새기겠다"는 가차 없는 구호는 20년 전 《Station To Station》에 스며들었던 음악, 흑마술, 전체주의의 총체를 떠오르게 하는 거짓 '확실성'을 매력적이지만 불길하게 암시한다.

이 노래의 실존적인 관심사는 이해하기 어려운 다른 구절에서 정점을 형성한다: '한 남자가 집에서 급사했어 / 바닥에 충돌하는 순간 그는 "뭐 이런 아침이 다 있담"이라고 탄식을 내뱉었지In a house a man drops dead / As he hits the floor he sighs "What a morning"'. 이 구절은 사무엘 베케트 아버지의 갑작스러운 죽음을 암시하는데, 발작으로 고통을 겪던 신랄하기로 유명한 극작가가 남긴 마지막 말이었다.

LAZARUS
• 싱글 A면: 2015년 12월 [45위] • 앨범: 《Blackstar》

앨범보다 3주 먼저 발매된 《Blackstar》의 두 번째 싱글은 앨범에서 가장 찬란한 곡이라 할 만하다. 트왱 스타일의 기타와 숨 가쁜 신시사이저는 정교하게 세공된 치고 빠지는 리듬 트랙을 향해 나아간다. 드럼과 베이스

가 만들어내는 리듬 트랙은 최면적인 박동감을 유지하면서도 일련의 비트를 통해 경쾌한 댄스곡이 된다. 도니 매카슬린의 색소폰 솔로는 찬란한 위엄을 담고 있다. 보위는 열정적이고 저항할 수 없는 강렬함으로 노래한다.

최고의 음악가들조차 익숙하지 않은 상황에서 성취된 데이비드의 즉흥 연주 선호는 2015년 1월 3일 녹음된 〈Lazarus〉의 백킹 트랙을 통해 입증되었다. "우리는 멋지게 첫 번째 녹음을 했던 걸로 기억해요." 훗날 드러머 마크 길리아나는 이렇게 고백했다. "모두가 수준 높은 테크닉을 구사했지만 품위를 지켰죠. 데이비드는 이렇게 말했어요. '훌륭해. 하지만 진짜로 해보자고.' 그는 항상 우리를 몰아세웠어요. 실제로 수록된 버전은 더 실험적으로 연주된 두 번째 녹음이었어요."

팀 르페브르가 나른한 고음 베이스 파트에 흐느끼는 듯한 베이스라인을 추가한 확장된 인트로/아웃트로는 보위의 격려를 통해 탄생한 스튜디오 즉흥 연주의 산물이었다. ("나는 기타류의 악기를 종종 예쁘장하게 연주하려고 했었죠." 르페브르는 내게 이렇게 말했다. "심지어 베이스 잡지 사람들은 내가 연주한 게 기타라고 생각했어요. 감쪽같이 속은 거죠.") 마크 길리아나는 말을 이었다. "데모 상태에서는 인트로도 없었어요. 하지만 우리는 첫 번째 녹음 이후에도 계속 합주를 했고, 팀은 피크로 저 아름다운 라인을 연주하게 되었죠. 데이비드는 그 연주를 좋아했고 멋진 인트로가 될 거라고 생각했어요. 보위는 음악을 만드는 그 순간에 집중하고 있었죠."

보위는 〈Lazarus〉의 보컬을 2015년 4월 23, 24일과 5월 7일 휴먼에서 녹음했고, 오버더빙 단계에서 스스로 연주한 기타 사운드를 보탰다. 마지막 부분을 지배하는 귀에 거슬리는 파워 코드를 통해 보위는 개인적 감상으로 가득한 연주를 선보인다. 보위가 연주한 기타는 볼란과 함께 「Marc」 쇼 무대에 섰던 1977년 9월, 그가 데이비드에게 준 선버스트 펜더 스트라토캐스터였다. 볼란이 죽기 불과 며칠 전의 일이었다. (이날 쇼의 마지막 장면에서 볼란과 함께 문제의 악기를 연주하는 보위의 모습을 볼 수 있다.) 사실 몇 년 전, 데이비드는 동일한 악기를 사용해 《The Next Day》의 보너스 트랙 〈Plan〉에서 이와 유사한 연주를 들려준 적도 있었다.

〈Lazarus〉는 곧 《Blackstar》 안에서도 가장 눈에 띄는 트랙 중 하나로 자리를 잡았다. 이 곡은 2016년 보위가 사랑했던 영국 드라마 시리즈 「피키 블라인더스」의 마지막 에피소드에 삽입되었고, 당연하게도 싱글 발매를 앞둔 2015년 12월 오프브로드웨이를 개막한 뮤지컬 「라자루스」의 제목과 오프닝 곡이 되었다(6장 참고). 그날 공연에서 이 곡을 부른 사람은 한때 보위의 절친한 벗이자 이 행성에 불시착한 외계인 '토마스 제롬 뉴턴'이었다. 그는 은하계로 탈출하거나 죽어서 이 황량한 지구를 떠나길 희망했던 갑부였지만, 실제로는 그 어느 쪽도 선택하지 못했다. 한편 맨해튼 이스트 빌리지에서 열린 공연에서 드러난 노래 가사는 뉴턴의 예견을 반영하고 있었다. 가령 '뉴욕에 도착한 나는 왕처럼 살았지By the time I got to New York I was living like a king'라는 가사는 노래의 스토리에 구체성을 부여했다. 하지만 다른 한편으로 〈Lazarus〉는 이야기 구조와는 관계없이 작동했으며, 다른 보위 곡들처럼 아리송했다. 저 노랫말을 포함해 뉴욕을 다룬 지점은 1970년대 초반 보위 자신의 경험담으로 해석하는 것이 맞을 것 같다. '저 파랑새that bluebird'라는 표현은 〈Over The Rainbow〉와 〈The White Cliffs Of Dover〉에서 찾을 수 있는 상징을 담은 클리셰에 불과한데, 이는 혹 자유 갈망에 대한 유서 깊은 토템일까? 그게 아니라면 모리스 마테를링크의 1908년작 희곡 『파랑새』를 가리키는 은밀한 암시로 읽어야 하는 것일까? 이 희곡은 엘리자베스 테일러가 주연했지만 참패한 1976년작 「파랑새」를 포함해 여러 차례 영화로 각색되었는데, 데이비드 보위가 남자 주인공 역할을 거절한 것은 이미 잘 알려진 사실이 아닌가? 그것도 아니라면 사교계 명사이자 솜씨 없는 아마추어 소프라노 플로렌스 포스터 젠킨스가 악명 높은 라이브 레코딩으로 남긴 듣기 괴로운 대표곡 〈Like A Bird〉에 대한 레퍼런스일까? 데이비드 보위는 정말 그의 열광적인 지지자였는가? 여느 때와 마찬가지로 보위는 직접적인 언급을 회피한다. 하지만 《Blackstar》의 모든 수록곡들 앞에서 가장 어려운 작업은 그가 이 앨범을 만들며 어떤 삶을 살아갔으리라고 예측하는 우리의 선입견으로부터 탈피하는 것이리라. 물론 저 제목은 성경 속 캐릭터 성 라자루스를 암시하는데, 존 가스펠에 의하면 그는 죽은 지 4일 만에 예수로부터 새 삶을 얻었다고 전한다. 한편 그는 성경의 또 다른 인물이기도 한데, '누가복음'에 나오는 거지 라자루스는 지옥불에 떨어져 무자비한 고통 속에 죽어가게 되는 부자와 대비를 이루는 천국에 입성한 존재로 등장한다.

이 곡의 비디오는 2016년 1월 7일 공개되었는데 이날은 《Blackstar》 앨범의 발매 전날이자 데이비드가 죽기

불과 3일 전이었다. 데이비드의 비보가 알려지자마자, 미디어의 관심은 당연히 이 곡 〈Lazarus〉에 맞춰졌다. 여러 일간지는 일제히 도입부 가사 '저 위를 봐, 나는 천국에 있어Look up here, I'm in heaven'를 다음 날 헤드라인으로 내걸었다. 많은 사람들이 '내겐 보이지 않는 상처들이 있지I've got scars that can't be seen'라는 그다음 가사를 데이비드를 죽게 만든 암을 상징하는 것으로 받아들였다. 하지만 그보다 훨씬 더 신랄했던 가사는 그 후에 제시된 두 줄이었다. 데이비드의 얼굴을 지구상의 모든 일간지 1면에서 확인할 수 있던 그 비극적인 날, '지금 모두가 나를 알고 있지Everybody knows me now'라는 구슬픈 언술은 전보다 더 비참한 의미를 획득했으며, 저 말이 우연이 아닌 필연이었음을 상기시켰다. 보위 자신에게 저 대목은 〈Space Oddity〉에 등장하는 톰 소령의 티셔츠를 궁금해하던 '신문들papers'로부터 〈It's No Game〉에 언급되는 '모든 신문에 대서특필될makes all the papers' 뇌수에 박힌 총탄에 이르기까지 그가 언급했던 유명인이 겪은 잘 알려지지 않은 잔혹한 일화에 대한 결정판이다. 2016년 1월의 그 암울한 날, 세상 모두는 데이비드를 알고 있었다.

앨범에 담긴 풀렝스 버전보다 2분 정도 짧은 4분 8초로 녹음한 요한 렝크의 독특한 비디오 편집 버전은 그보다 두 달 먼저 〈Blackstar〉 영상을 작업했던 브루클린의 스튜디오에서 2015년 11월에 촬영되었다. 보편적인 영상과는 달리 1:1 종횡비로 공개된 이 비디오는 렝크의 제안에 따라 마지막 1분은 더욱 폐쇄공포증을 유발하는 분위기로 만들어졌다(데이비드가 죽은 며칠 뒤 렝크는 자신의 웹사이트에 오리지널 와이드스크린 버전을 업로드했는데, 이 영상은 불과 얼마 동안만 공개되었다). 〈Blackstar〉 뮤직비디오에 나왔던 '단추 눈' 캐릭터를 다시 등장시켜 그가 병상에서 부활하도록 만든 것 역시 렝크의 아이디어였다. "나는 그게 사후에 부활한 라자루스의 이야기라고 생각했어요." 훗날 렝크는 『가디언』에 이렇게 털어놓았다. "돌이켜보면, 보위는 틀림없이 이 이야기를 최후의 순간을 맞은 한 사람의 이야기로 간주했던 것 같아요." 데이비드의 병세를 몇 개월 동안 이미 알고 있던 렝크였지만, 그는 촬영 날짜를 나중에야 알게 되었다. "〈Lazarus〉 비디오를 촬영하기 직전에서야, 데이비드는 주치의로부터 치료가 종결되었다는 이야기를 듣게 되었어요. 우리가 해줄 수 있는 건 아무것도 없었죠. 끝이었어요. 그렇게 그는 〈Lazarus〉의 촬영 시점을

가늠하게 되었죠. 그때까지 나는 아무것도 몰랐어요." 체력이 쉽게 고갈된 나머지 촬영 도중 휴식을 취하긴 했지만, 데이비드는 다섯 시간에 걸친 촬영 내내 기분 좋은 상태였다. 그는 행복한 포즈로 침대에 올라 자세를 잡았으며, 스태프에게 농담을 걸었고, 영상 작업을 확실하게 마무리하려고 애썼다. 〈Blackstar〉와 마찬가지로 가벼운 터치와 유머는 황량한 영상을 상쇄해줄 장치가 되었다. "죄의식이 느껴질 만큼 영국인다운 위트였죠." 렝크는 상념에 잠겼다. "너무 심각하거나 젠체하는 영상이 되지 않도록 하려는 의도가 확실했어요. 그게 인간적인 매력을 높여주었죠." 보위와 두 번째 영상을 작업하면서 렝크는 이렇게 말한 바 있다. "그와 같은 정신세계를 가진 사람과 함께 일한다는 건 상상 속의 일이었어요. 두 번은커녕 한 번도 할 수 없다고 생각했죠. 그렇게 직관적이고, 유쾌하고, 신비스럽고도 심오한 사람과 말이죠. … 이제는 이렇게 강렬하고도 성취감을 주는 작업이 아니면 그 어떤 영상도 하고 싶지 않을 지경이 되었어요. 난 태양에 도달해본 사람이니까요."

악몽 같은 공포영화 스타일의 음침한 흰색 타일로 뒤덮인 병동을 무대로 한 〈Lazarus〉 비디오는 유령 같은 손이 「나니아 연대기」에 나올 법한 장식장을 열며 시작된다. 다음 순간 우리는 단추 눈과 다시 조우하게 되는데, 그는 승천이라도 하는 것처럼 공중에 뜨기 전 극심한 고통으로 몸부림친다. '뉴욕에 도착한 나는By the time I got to New York'이라는 가사가 흘러나오면, 우리는 이 황량한 병실에서 두 번째 보위와 마주친다. 〈Blackstar〉 비디오에 등장하는 '예언자'의 변형 캐릭터는 다시 한번 광기 어린 웃음을 지으며 주목을 끄는 까칠하고 과장된 포즈를 취한다. 흥미롭게도, 보위는 《Station To Station》을 녹음하던 동안 입고 촬영했던 사선 줄무늬가 들어간 투피스를 그대로 본뜬 옷을 입고 있다. 카발라 나무를 그리던 바로 그 시절 입었던 옷 말이다. 이 지점에서 보위는 다시 재주를 부려 '레퍼런스 탐험'을 시작한다. 말끔하게 뒤로 빗어 넘긴 머리가 신 화이트 듀크 시절로 돌아간 듯한 이 새로운 보위의 형상은 오래된 학교 책상에 앉아 비틀거리며 내내 자신이 그토록 숭배했던 독일 표현주의 무성영화에 등장하는 캐릭터를 모방한 움직임을 보인다. 책상에 앉은 보위는 《Heathen》 부클릿을 떠오르게 하는 포즈로 낡아빠진 노트에 미친 듯 휘갈기기 시작한다. 한껏 들뜬 보위의 움직임은 코믹하면서도 필사적이다. 손가락

을 리드미컬하게 움직이며 광적으로 메모를 하던 보위가 조바심을 내며 악상을 떠올리는 장면은 〈Fantastic Voyage〉의 강박적으로 반복되는 가사를 연상시킨다: '나는 써야만 해, 써야만 해, 여전히 배우고 있는 중이니까, 써야만 해, 잊어서는 안 되지I've got to write it down, and I've got to write it down, but I'm still getting educated, but I've got to write it down, and it won't be forgotten'. 책상에 앉은 보위를 엿보는 시선은 〈Blackstar〉 비디오에 등장하는 '해골'인데, 그것은 중세 수도사들의 격언이었던 '메멘토 모리(죽음을 잊지 말라)'의 기능을 한다. 그리고 방 안에는 세 번째 캐릭터가 있다. 바로 옷장 안에, 병상 곁에, 책상 아래 숨어 있던 흐릿한 형체로 그는 비디오 후반부에 문가에 서서 단추 눈을 그쪽으로 부르는 듯 팔을 벌린다. 훗날 요한 렝크는 문제의 인물이 자신의 아이디어에서 나온 것이었다고 털어놓았다. "유년 시절의 공포를 재현해보고 싶었어요. 벽장 안에 있는 형상, 침대 밑에 있는 형상. 뭐 그런 것들 말이죠. … 보위와 내가 공공연하게 공유한 아이디어는 아니었어요. 하지만 우리 둘 다 어느 정도는 그게 보위의 병을 암시한다는 걸 알고 있었죠. 어떤 점에선 그건 보위의 병세를 빗댄 것일 수도 있어요."

마지막 장면. 그는 쓰기를 중단한다. 보위는 책상에서 일어나 잔뜩 긴장한 모습으로 뒷걸음질 치는데 이 동작은 영화 「칼리가리 박사의 밀실」에 나오는 배우 콘래드 베이트의 불길한 몽유병자 연기를 치밀하게 모사한 것이다. 그는 비틀거리며 옷장으로 들어가 문을 닫는다. 캐비닛, 벽장, 관, 다른 세계로 가는 문. 그 어떤 해석이 옳든 옷장으로 들어간 장면은 공연자 데이비드 보위의 영원한 퇴장을 뜻한다. 놀랍게도 대본에 없는 즉흥 연기였다. "세트장에서 누군가 그러더군요. '그가 벽장 속으로 사라지는 장면으로 영상을 끝내야 해.'" 요한 렝크는 『롤링 스톤』에 이렇게 말했다. "나는 잠시 생각에 잠긴 데이비드의 모습을 바라보았죠. 다음 순간 그는 가득 미소를 머금었어요. 이렇게 말하는 것만 같았죠. '그래, 이만하면 해석이 쉽지 않겠지? 안 그래?'"

LAZER : 'I AM A LASER' 참고

THE 'LEON' RECORDINGS (데이비드 보위/브라이언 이노/리브스 가브렐스/마이크 가슨/에르달 크즐차이/스털링 캠벨)
1970년대 중반 토니 디프리스와 결별한 후 비즈니스 문제를 완벽히 장악하게 된 보위는 남은 커리어 동안 자신이 녹음해 놓은 작품들을 보호하기 위한 지극히 당연한 보안 절차를 유지했고, 데모, 아웃테이크, 다른 미발매 희귀 트랙에 대한 엄격한 통제에 들어갔다. 하지만 빈틈없는 시스템이란 존재하지 않는다. 《Toy》 앨범, 《Scary Monsters》 데모, 《Tin Machine Ⅱ》 아웃테이크, 여러 투어 리허설 테이프와 같은 유출 사례에서 목격할 수 있듯 말이다. 2003년, 메인맨 이후 커리어에서 가장 중요한 작품 중 하나가 유출되는 일이 발생했다. 한 컬렉터가 인터넷에 발매되지 않은 앨범 《Leon》의 믹스 테이프로부터 추출한 오디오 파일을 풀어버린 것이다. 이 레코딩은 1994년 몬트뢰 세션에서 작업된 것으로 궁극적으로 《1.Outside》가 결실을 보기 전에 다시 편집되고 새로운 녹음을 통해 추가 보강될 계획이었다(2장에서 이 비화와 관련한 더 자세한 사항을 모두 확인할 수 있다).

《Leon》 레코딩의 가변적이고 비선형적인 본질을 고려하면 앨범 유출 이후에도, 임의의 편집 지점에서 더는 분할되지 않는 시퀀스를 담은 오리지널 변형 버전을 포함해 추가 녹음이 더 있다는 건 기정사실이었다. 현재 유통되고 있는 약 70분가량의 녹음이 공식적으로 몇 곡을 담고 있는지 판별하기란 쉽지 않다. 정답을 알기 위해 물었을 때, 기타리스트 리브스 가브렐스는 1994년 오리지널 믹스 버전이 "세 시간에 달하고, 즉흥 연주된 작품이 더 있다"고 답했다.

풍부한 앰비언트 시퀀스와 주절거리는 간주가 추가된 이 녹음에는 《1.Outside》에서 살아남은 세구에가 더 긴 형태로 들어 있으며, 몇몇 특정 '곡'은 유출된 《Leon》에서 확인할 수 있다. 이 녹음들은 오리지널 앨범의 본질을 가치 있게 조명할 뿐만 아니라, 매혹적인 청취 경험에도 도움을 준다. 1995년 뉴욕 세션에서 추가된 전반적으로 더 경쾌하고 상업적인 곡들이 빠진 《1.Outside》는 아예 다른 것처럼 보이는데, 《Leon》의 곡들은 몬트뢰에서 녹음된 최종 작업본에 담긴 보다 아방가르드한 트랙인 〈A Small Plot Of Land〉, 〈The Motel〉, 〈I Am With Name〉 등과 더 유사하다. 〈I Am With Name〉의 10분짜리 확장 버전은 원래 《Leon》 부틀렉에 들어 있던 트랙으로 거의 랩을 방불케 하는 장황한 중간 부분이 추가되었다. 바로 거의 알아들을 수 없을 만큼 혼란스러운 보위의 설명이 흐르는 순간이다: '그들은 냄새를 알아차리지 못하겠지, 그

188

녀는 눈치채지 못할 거야, 거기 나는 없겠지, 그가 나를 먹을 테니까, 그는 옳어보라고 했어They won't smell this, she can't tell it, I won't be there, he should eat me, he said tell it'. 이 설명은 같은 맥락에서 반복된다. 이 변형된 보컬 시퀀스는 유출된 다른 몇몇 트랙에서 드러난다. 반복과 재가공은 《Leon》 레코딩의 전반적인 특징이다. 이는 오리지널 앨범이 브라이언 지신의 'permutation poetry(순열시)'에 나타난 특성을 가질 수 있었음을 보여준 것인데, 핵심 단어와 어구가 새로운 배경에서 다양한 형태로 나타나고 있다는 점에서 그렇다. 《Leon》 안에서 '핏빛 하늘blood-red sky', '웃음 호텔Laugh Hotel', '우리는 함께 기어갈 것이다we'll creep together', '크롬chrome' 같은 어구들은 반복적으로 드러난다. 10분에 달하는 〈I Am With Name〉은 《1.Outside》의 캐릭터 나단 애들러와 라모나 A. 스톤의 세구에를 더 자세하고 불경스럽게 만든 버전으로 마무리된다. 마지막 부분엔 리듬 트랙이 깔리면서 라모나의 초현실주의적 언급은 정점에 해당한다: '너는 나를 실러니발로 여기겠지, 사람들의 말을 먹어치우는 녀석 말이야you could think of me as a 'syllannibal', someone who eats their own words'.

이중 가장 멜로디가 살아 있는 곡은 〈We'll Creep Together〉인데, 두 개의 다른 버전이 존재한다. 1995년 《1.Outside》의 홍보용 자료에서 미리 공개되었던 플랭스 편집본('WE'LL CREEP TOGETHER' 참고) 외에도, 꽤 다른 25분짜리 버전이 있다. 이 두 버전 모두 한 앨범에 수록할 의도였던 것으로 보이는데, 하나는 다른 버전의 재현부이다. 25분 버전은 홍보 자료 버전보다 덜 중요한데, 보위는 자크 브렐의 멋진 샹송 스타일 보컬로 마이크 가슨의 물결치는 피아노를 배경으로 왜곡된 공상과학 사운드 효과가 간간이 끼어드는 가운데 감동을 선사한다. 가사는 진심으로 해석이 불가능한 수준이다: '웃음 호텔로 돌아가는 길에, 나는 창문을 낚아 올릴 거야 / 너는 다이아몬드를 몹시 갈망하지만 사랑을 위해 살아가진 못할 거야Way back in the Laugh Hotel I'll reel out of the window / You die for diamonds but you won't live for love'. 전반적으로는 〈My Death〉의 기묘하면서도 매력적인 스타일로 달콤한 신비를 보여준다고 할 수 있다(흥미롭게도, 보위의 후속 녹음은 「물랑 루즈」 사운드트랙에 수록된 〈Nature Boy〉였다.)

비공식적으로 〈I'd Rather Be Chrome〉으로 알려진 곡-하나의 프레이즈가 가사 안에서 여러 차례 반복되는데, '차라리 약에 취하겠어I'd Rather Be High'라는 대목은 그가 20년 동안 만들어낸 최고의 지점이다-은 나단 애들러의 장황한 내레이션으로 시작했다가 배회하는 듯 귀를 사로잡는 리프로 발전해 나아간다. 탐정 애들러로 분한 보위는 자해를 다룬 가사를 과장되게 표현하는데, 《Low》의 암울한 몇몇 지점을 연상시키는 이 가사-'오, 이놈의 방구석, 자궁 같고 무덤 같아, 집에 있느니 차라리 크롬이 되겠어Oh, what a room, what a womb, what a tomb, I'd rather be chrome than stay here at home'-는 쿵쿵거리는 베이스와 퍼커션 트랙을 배경으로 전개된다. 리브스 가브렐스가 제목을 확인해준 〈The Enemy Is Fragile〉은 집요하게 〈A Small Plot Of Land〉의 리듬 패턴으로 되돌아가는데, 분노에 찬 보위의 보컬은 우당탕하는 드럼 패턴, 비명을 지르는 기타, 피아노 위에 얹혀 위협을 가하는 대사 부분과, 어색함을 지울 수 없는 과장된 발음, 엉뚱한 팔세토 외침 사이에서 번갈아가며 등장한다. 그의 첫 가사는 '안녕 리언, 수상쩍은 이야기 원해?Hallo Leon, would you like something really fishy?'인데, 그리고 나서 그는 헨리 2세를 우회적으로 묘사하고-'저 말썽쟁이를 내게서 없애줄 이는 없는가?Who will rid me of this shaking head?'-, 「양들의 침묵」에 나오는 불길한 이미지에 대한 형이상학적 농담을 던진다: '그녀 입에 뭔가가 있어, 뭔가 신비롭군, 저건 틀림없이 말이야There's something in her mouth, something mysterious, I bet it is a speech'. '행렬'이라는 단어는 마지막 주문-'너는 행렬이야, 방언이야, 중국어로 된 시야, 너는 신비로운 존재, 뭔가 수상쩍은 존재야You are a permutation, you are a patois, You are Chinese poetry, You are something mysterious, You are something really fishy'-에 등장하는데, 이는 가사가 브라이언 지신으로부터 명백히 영향받았음을 보여주는 대목이자 곡의 전개를 당혹스러운 클라이맥스로 멋지게 인도한다.

남은 부분에는 소프라노 색소폰이 흐르는 가운데 마이크 가슨이 「블레이드 러너」 스타일로 연주하는 피아노를 내세운 5분여의 연주 장면이 담겨 있다. 결과는 아름답고 때때로 7년 후에 나오게 될 《Heathen》의 사운드스케이프를 예상할 수 있을 것처럼 느껴진다. 정신착란을 불러일으키는 5분 동안의 내레이션 장면이 뒤따

르는데, 이 부분에서는 전반적으로 피아노, 퍼커션, 박동하는 브라이언 이노의 다채로운 노이즈가 두드러진다. 난생처음으로 '예술가/미노타우로스'라는 악역을 선택한 보위는 이렇게 내뱉는다: '악마는 치명적인 예술을 통해 흔들리지 않고, 반쯤 죽은 상태로 독에 취해 자신의 과업을 추구한다The demons find their ways unencumbered, half-dead, poisoned by their own fatal art'. 그 후에는 이렇게 질문을 던진다: '오, 기계여, 우리가 너를 어떻게 망가뜨렸지?O machine, how did we fail thee?'. 동시에 그는 '담쟁이에 둘러싸인 벽 like a wall strangled by ivy' 같은 기분이라고 불평한다. 이 지점에서 나단 애들러가 끼어든다: '아이비(담쟁이)라는 이름의 부인을 기억해, 영구차를 끌고 옥스퍼드 타운 남쪽을 기웃거렸지I remember a dame called Ivy-drove around in a hearse, some way south in Oxford Town'. 그는 라모나가 등장해 자신과 닮은 사이보그의 목소리로 이렇게 말할 때까지 비슷한 맥락에서 장광설을 늘어놓는다: '우린 거미줄에 걸린 것 같아. 그건 신경망이지. 신경-네트워크. 우리는 이 거미줄 같은 인터넷 안에서 아주 오랜 시간 여기 있었는지도 몰라. 이를테면I think we're stuck in a web. A sort of nerve-net, as it were. A sort of nerve-internet, as it were. We might be here for quite a long time, here in this web, or internet. As it were'.

약 6분 동안 이어지는 다음 장면은 B면에 수록된 ⟨Nothing To Be Desired⟩의 풀렝스 편집 버전으로 이후 ⟨Baby Grace (A Horrid Cassette)⟩의 길게 변형된 세구에로 연결된다. 《1.Outside》에 수록되어 친숙해진 이 버전에는 '그레이스'가 시청하던 한 텔레비전 프로그램에 대한 해석하기 힘든 장광설이 삽입되어 있다. 곱씹어보면 슬픔과 기쁨의 아이러니가 모두 표현된 ⟨Nothing To Be Desired⟩는 '편집자란 참 대단한 일을 하는 사람들이야The editors have done an excellent job'라는 선언으로 문을 여는데, 잠시 후 그는 음악 언론의 공허한 수사(혹은 과도한 해석이 담긴 참고 서적)에 대한 경멸감을 드러낸다. 보위는 지루하고 짜증나는 보컬 스타일(아마 《1.Outside》의 어딘가에 거론된 '월오프 봄버그 씨'의 목소리로)을 차용해 음울하고 단조로운 어투로 다음과 같이 말한다: '이건 거대한 성취야, 월오프 뮤직이 거둔 엄청난 승리지, 회사 매출에 크게 일조하겠어This is a magnificent achievement, a

major triumph for Waloff Music, a truly precious addition to the sum total'. 이어 피아노와 기타가 리드하는 2분 30초짜리 연주곡과 ⟨Algeria Touchshriek⟩의 5분짜리 웅장한 버전의 세구에가 뒤따르는데, 여기서 상처 입은 남자는 자기 고백투로 자신의 소망과 꿈을 확장한다: '아마 차를 한 모금 마시고 나면, 우리는 추억의 길을 따라 함께 걸어갈 것이고, 더는 슬럼프에 빠진 남자가 아니라 야망으로 가득 찬 젊은이가 되어 있을 것이다Possibly, just maybe, after a nice cup of tea from a tip of the tongue, we'll creep together down a memory lane, and then we'll be young and full of bubbly ambition, instead of the slumped males that we are'.

거의 7분 동안이나 이어지는 최면을 거는 듯한 드럼과 피아노, 기타 영상도 존재한다. 이 부분에서는 보위의 여러 언급을 들을 수 있는데, 《1.Outside》의 여러 세구에가 극단적으로 다르게 믹스된 이 대목은 법정 장면과 간과하기 쉬운 유사성을 담고 있다. 우리는 이 대목에서 나다 애들러-'난 혼잣말을 했어, 와우, 저건 무슨 용기지! 뻔뻔하기도 하지!I says to myself, wow, quelle courage, what nerve!'-와 라모네-'지난밤 나는 웃음 호텔에 앉아 창가의 악령을 기다렸지, 그때 리언이 나타났어!I was sittin' there in the Laugh Hotel the other night looking for window demons, when in comes this Leon!'-, 알제리아 터치슈리크-'전에 리언을 만난 적 있어, 끝을 알 수 없는 어두운 나선 모양이었어I met Leon once-bit of a dark spiral with no end, I thought'-의 증언을 듣는다. 이 독백 부분은 ⟨I Am With Name⟩의 확장 버전에 담긴 보위의 정신착란적인 반복 구호, 다채롭고 새로운 광인의 선언문-'언젠가 인터넷이 정보의 슈퍼고속도로가 된다니, 정말 웃기는 일이군! 개척 시대 철도는 서부 황무지를 가로질렀는데 말이야!Some day the internet may become an information superhighway, do not make me laugh! A nineteenth-century railroad that passes through the badlands of the old West!'-과 번갈아 등장한다. 결과는 전반적으로 불안함을 안긴다는 점에서 브레히트나 카프카의 연극성을 느끼게 한다.

7분 가까이 흐르는 다음 장면은 최종적으로 앨범에 담긴 ⟨Leon Take Us Outside⟩의 확장 버전으로 시작하고, 점차 피아노, 드럼, 영적인 기운이 느껴지는 베이

스가 담당하는 재지한 연주 파트로 발전해 나아간다. 그 위에서 우리는 데이비드가 나단 애들러의 목소리로 읊조리는 추가 내레이션을 듣는다: '지난번에 그는 조명 아래 놓인 멜론 더미 곁에 서 있었지, 나는 핏빛 하늘을 올려다봤어, 'Ramona A Stone'이라 적힌 글귀를 봤지, 얼굴의 코처럼, 팔 위의 생채기처럼, 발목에 달린 다리처럼, 목에 난 종기처럼, 차고 안의 차처럼, 부엌에 있는 아내처럼 생겼어Last time I saw him he was standing by a pile of cantaloupes under the lamp, and I looked up at the blood-red sky, and I saw the words 'Ramona A Stone', as sure as you can see the nose on my face, or the graze on my arm, or the boil on my neck, or the foot on my ankle, or the car in my garage, or the wife in my kitchen'. 애들러의 장광설이 사라지고, 데이비드의 보컬이 사운드스케이프를 들락거리며 부유한다. 그는 잔잔하게 노래한다: '옥스퍼드 타운에 모인 사람들 사이를 헤치고, 보도를 지나, 대지와 마주한다Moving through the crowd in Oxford Town, moving on the sidewalk, faces to the ground'. 이후 음악은 '옥스퍼드 타운'이라는 가사가 되풀이되며 기괴한 소리들로 인해 강화된다.

만약 《Leon》에 타이틀곡이 있다면, 가장 유력한 후보는 5분에 달하는 돌출되고 예리한 리듬이 깔린 곡일 텐데, 여기서 보위는 스코틀랜드 출신의 가수 빌리 맥킨지를 방불케 하는 한껏 과장된 창법으로 파격적인 숨 멎는 보컬을 들려준다. 고문과도 같은 멜로드라마풍 표현 양식으로 그는 노래한다: '저 별들이 부르고 있어! 네 이름은 리언이야! 리언이 네 이름이지! 리언, 눈을 들어 바라보렴! 리언, 리언, 리언!The very stars are calling! Your name is Leon! Leon is your name! Leon, lift up your eyes! Leon, Leon, Leon!'.

《1.Outside》의 발매 후 여러 차례에 걸쳐 보위는 더 많은 몬트리올 녹음을 공식적으로 발표할 수 있기를 바란다는 것을 시사했다. 매혹적이면서도 분노로 가득 찬 탁월한 미완 작품 《Leon》의 유출로 인해, 사람들은 더욱 완성된 작품을 갈망하게 되었다.

LEON TAKES US OUTSIDE (데이비드 보위/브라이언 이노/리브스 가브렐스/마이크 가슨/에르달 크즐차이/스털링 캠벨)
• 앨범: 《1.Outside》

《1.Outside》는 서서히 층을 쌓아 올리는 신시사이저와 멀리서 들려오는 목소리 위로 울림을 주는 트왱 기타가 적절하게 공간감을 형성하는 연주로 문을 연다. 살인 용의자 '리언 블랭크'로 분한 보위는 잘 들리지 않는 이름과 날짜를 읊조린다. 이 트랙은 옥스퍼드 타운과 우리가 막 발을 들이려 하는 사운드스케이프를 변조된 음으로 분위기 있게 소개한다. 이 곡을 듣고 1987년 〈Glass Spider〉의 도입부가 꼭 이런 식으로 진행되어야 했다고 생각하는 건 당연하다. 유투의 《Zooropa》(이 앨범 역시 브라이언 이노가 공동 프로듀서를 맡았다) 오프닝과의 유사성은 우연의 일치인 것 같지는 않다. 불과 25초로 짧게 편집된 버전은 《1.Outside》 LP에 수록되었다.

LET IT BE (존 레넌/폴 매카트니)
• 라이브 비디오: 「Live Aid」

라이브 에이드에서 보위는 밥 겔도프, 피트 타운센드, 앨리슨 모예와 함께 비틀스가 1970년 발표한 클래식에 백킹 보컬을 담당했다.

LET ME SLEEP BESIDE YOU
• 컴필레이션: 《World》, 《Deram》, 《Bowie》(2010), 《Nothing》
• 라이브 앨범: 《BBC》, 《Beeb》, 《Oddity》(2009)
• 비디오: 「Tuesday」

〈Karma Man〉과 같은 날 녹음된 〈Let Me Sleep Beside You〉는 데이비드의 오랜 조력자 토니 비스콘티가 프로듀스한 보위의 첫 트랙이 되는 영예를 누리게 되었다. 마이크 버논이 프로듀스한 데람 레코딩이 상업적 실패를 맛봄에 따라 케네스 피트는 프로듀서 변경을 건의했고 그 의견에 따라 둘은 의기투합했다. 데이비드의 결과물을 받아들이기를 꺼려했던 데니 코델은 1966년 말 영국에 도착한 뉴욕 출신 나이 어린 어시스턴트 토니 비스콘티를 추천했다. 코델과 팀을 이룬 비스콘티는 이미 예리한 상업적 감성과 섬세하고 화려한 오케스트라 백킹에 대한 취향을 갖춘 인물로 스스로를 차별화하고 있었다. 그는 그룹 무브의 1967년 히트곡 〈Flowers In The Rain〉에 목관 악기 파트를 추가할 것을 제안했고, 그들의 동명 타이틀 데뷔작에 수록된 〈Cherry Blossom Clinic〉에 현악 편곡을 담당한 바 있었다.

"나는 옥스퍼드 가에 있는 내 사무실에서 스무 살 데이비드와 만났죠." 40년이 지난 후 비스콘티는 이렇게 회고했다. "원래는 함께 일하는 것에 대해 의논하려고 했어요. 하지만 불교, 잘 알려지지 않은 레코딩, 외국 영

화에 대해 떠들고 말았죠. 첫 인터뷰는 로만 폴란스키 감독의 영화 「물속의 칼」을 보러 가는 것으로 끝나버렸어요."

　장차 비스콘티는 마크 볼란의 글램 히트작 프로듀서로 찬사를 받게 될 터였지만, 데이비드 보위와의 파트너십은 그의 커리어에서 가장 길고 풍요로웠던 순간이 될 것이었다. 상업적 성공을 몇 년 앞둔 1967년, 빠르게 성숙해갔던 보위의 송라이팅과 비스콘티의 맹렬하고도 영리한 프로듀싱의 만남은 곧 천상의 결합으로 판명된다. 많은 사람들이 여전히 보위의 가장 탁월한 프로듀서는 토니 비스콘티였다고 생각한다.

　〈Let Me Sleep Beside You〉와 〈Karma Man〉은 1967년 9월 1일 뉴 본드 가에 위치한 애드비전 스튜디오에서 녹음되었다(또 다른 첫 만남이었다. 이전한 고스필드 가 부지에 위치한 애드비전은 훗날 《The Man Who Sold The World》의 녹음 장소가 된다). 두 트랙은 틀림없이 "Top10을 노린 쓰레기"를 쓰겠다는 데이비드의 결심이 결실을 맺은 곡이 되었다. 이 세션을 위해 고용된 연주자로는 훗날 마하비시누 오케스트라의 일원으로 명성을 얻게 되는 기타리스트 존 맥러플린, 나중에 레넌의 플라스틱 오노 밴드와 프로그레시브 록 그룹 예스의 멤버가 되는 드러머 앨런 화이트, 톰 존스, 샌디 쇼, 실라 블랙, 워커 브러더스의 히트곡들을 함께 작업했으며 보위의 데뷔작에 기여했던(특히 〈Join The Gang〉에서 시타르를 연주했던) 전설적인 세션 기타리스트 빅 짐 설리번이 있었다. 토니는 당시 아내였던 시그리드에게 백킹 보컬을 맡겼는데, 그녀의 목소리는 데이비드의 보컬과 함께 도입부에서 들을 수 있다. 데카 측은 그때까지 발매한 세 싱글에 이은 후속 작품이었던 두 곡을 즉시 거절했다. 데카가 그의 곡을 거절한 이유는 나중에 《Aladdin Sane》에 실리게 될 롤링 스톤스의 최신 히트곡 커버 제목과 유사한 제목의 외설성 때문이었을 수도 있다. 스톤스 또한 데카 소속이었기에 〈Let's Spend The Night Together〉를 둘러싼 논란은 쉽게 진화되지 않았다. 라디오 방송들은 1967년 1월 발매된 이 싱글을 틀어주기를 거부했다. 「The Ed Sullivan Show」만이 유일하게 가사를 '함께 시간을 보내자Let's Spend Some Time Together'로 바꿔 부르겠다는 재거의 동의를 구해 방송을 허락했는데, 재거는 노래를 연주하는 동안 격분한 얼굴을 카메라에 들이대는 것으로 보복했다. 당시의 상황을 감안한다면, 제목을 'Let Me Be Beside You'로 바꿔달라는 데카 측의 요구는 황당하지만 또 충분히 납득 가능한 것이었다. 어린 연인에게 이제 애 같은 행동은 집어치우고 육체의 쾌락에 눈뜨라고 독촉하는 가사는 아마 데카 이사진에게도 똑같은 위협으로 다가왔겠지만, 어쩌면 레이블 측은 단지 녹음 비용과 그때까지 성공을 거두지 못한 피후견인을 확신하지 못했던 것인지도 모른다. 결국 노래는 1970년 《The World Of David Bowie》에 수록되기 전까지 공개되지 못했다.

　Top10에 오르지 못했지만 쓰레기도 아니었던 〈Let Me Sleep Beside You〉는 데람 시기 작품으로부터 《Space Oddity》에 담긴 더 로큰한 사운드로 넘어가는 과도기를 대표하는 중요한 순간이었다. "이 곡은 사이먼 앤드 가펑클로부터 영향받았을 거예요. 하지만 그보단 더 헤비해졌죠." 오랜 시간이 흐른 후 보위는 이렇게 말했다. "그때 나는 여전히 로맨틱한 곡을 쓰는 송라이터가 될 수 있다고 생각했어요. 실제로 그게 내 강점이 되지는 않았지만요." 비스콘티의 프로듀싱 덕택에 이 곡은 더 멋진 작품으로 탄생했으며, 〈Karma Man〉처럼 1969년에도 보위의 공연 레퍼토리가 되었던 소수이 데람 시기 트랙이 되었다. 10월 20일 BBC 세션에서 보위는 더 나은 버전을 녹음했는데, 이 버전은 나중에 1969년 《BBC Sessions 1969-1972》 샘플러, 《Bowie At The Beeb》, 그리고 《Space Oddity》의 2009년 재발매반에 수록되었다.

　이 곡은 홍보 영상 「Love You Till Tuesday」의 상상력 부족한 한 장면에 삽입되기도 했는데, 이 영상에서 보위는 믹 재거 스타일로 멋지게 회전하며 모형 기타를 휘두르면서 데람 버전의 리믹스 버전을 마임으로 표현한다. 1969년 1월 리자 부슈는 영화의 독일 개봉을 예상하고 가사를 독일어로 번역했지만, 독일어 버전은 결국 녹음되지 못했다.

　1967년 여름 녹음된 데이비드의 오리지널 데모는 느린 포크로 작업되었는데, 트웽 스타일 기타로 인해 곡은 거의 컨트리 앤드 웨스턴 스타일로 바뀌었다. 브리지 구간에 다른 보컬을 집어넣은 데람 레코딩의 얼터너티브 믹스 버전은 아세테이트 판에 보존된 이래 여러 부틀렉을 통해 공개되었다. 백킹 트랙이 들어가고 몇 번 시작 부분에서 틀린 연주를 하는 애드비전 세션 오리지널 스테레오 멀티트랙들이 수집가들의 컬렉션에 들어 있다고 알려져 있는데, 공개된 바 없었던 스테레오 믹스 버전 하나가 2010년 《David Bowie: Deluxe Edition》을 통해

모습을 드러내기도 했다. 2000년 아주 훌륭하게 3분 12 초로 작업된 버전이 《Toy》 세션에서 녹음되어, 세 장의 CD 에디션 《Nothing Has Changed》를 통해 공개되었다. 2005년에는 가수 실이 라이브에서 부르기도 했다.

LET'S DANCE

• 싱글 A면: 1983년 3월 [1위] • 앨범: 《Dance》
• 라이브 앨범: 《Beeb》, 《Glass》 • 컴필레이션: 《Club》
• 호주 발매 싱글 B면: 2015년 7월 • 비디오: 「Collection」, 「Best Of Bowie」 • 라이브 비디오: 「Moonlight」, 「Glass」, 「Tina Live-Private Dancer Tour」 (Tina Turner)

앨범 수록곡들의 퀄리티는 들쭉날쭉하다. 하지만 세션 기간 중 처음으로 녹음된 《Let's Dance》의 타이틀 트랙만큼은 돈값을 충분히 하고도 남는다. 보위와 나일 로저스의 협업은 1980년대 공개된 그의 가장 훌륭한 한 작품과 의심할 여지 없는 위대한 팝 싱글로 보상을 받았다.

"솔직히 말해 〈Let's Dance〉는 앨범의 다른 수록곡들에 비하면 대단치 않게 시작되었어요." 훗날 데이비드는 이렇게 말했다. "이 곡이 믿을 수 없는 상업적 호소력을 가진 작품이 된 건 나일 로저스 덕택이었죠." 라디오 2의 「Golden Years」에 출연한 로저스는 보위가 처음으로 그에게 이 곡을 어쿠스틱 기타로 연주해주었던 때를 다음과 같이 회고했다. "정말 포크 넘버처럼 느껴졌어요. … 좀 이상하다고 생각했지만, 그는 히트곡이 될 거라는 확신에 차 있었죠. 그래서 그와 계속 작업한 것밖에 없어요." 로저스는 상승하는 듯한 보컬 인트로를 추가해 곡을 윤색했다. 이 부분은 뻔뻔하게도 비틀스의 〈Twist And Shout〉의 유명한 오프닝에서 슬쩍 해왔는데 묵직하게 '활보하는' 베이스라인은 완전 혼성 그룹 시크 스타일이었다. 앨범 발매 시점에 로저스는 이렇게 말했다. "모두 내가 〈Let's Dance〉를 썼다고 생각했죠. 시크의 감성을 간직하고 있었으니까요. … 솔직히 베이스라인만 보면 완전 〈Good Times〉 같았어요." 시크와 이 곡이 연관되어 있다는 또 하나의 명백한 고리는 풀렝스 앨범과 12인치 싱글 버전에 담긴 '브레이크다운'인데, 이 버전에서 악기는 하나씩 줄어들다가 다시 풀 편성 편곡으로 되돌아가기 전까지는 베이스와 드럼만 남는다. "시크의 〈Good Times〉처럼 곡 안에서 브레이크다운은 가장 중요한 파트였어요." 로저스는 데이비드 버클리에게 이렇게 설명했다. "그 구간에 도달할 때마다, 객석에선 비명이 흘러나오곤 했죠."

〈Let's Dance〉를 이루는 또 다른 주요 요소는 스티비 레이 본이 탁월하게 연주하는 맹렬하지만 잘 통제된 영민한 기타 솔로인데, 블루스 필로 충만한 그의 선명한 기타 사운드는 트랙에 매끈한 댄스 그루브를 부여하고 있다. 시간이 흐른 뒤 보위는 회고했다. "타이틀곡에서 작렬하는 솔로를 연주한 뒤, 스티비는 조정실로 여유 있게 걸어 들어와 건방진 미소를 짓고는 수줍게 말했어요. '앨버트 킹을 위한 연주였어요.' 마치 이 솔로가 킹으로부터 왔다는 걸 내가 알았으면 한다는 뉘앙스였죠."

이미 언급한 것처럼 틀림없는 디스코 트랙으로서의 가치를 선보인 〈Let's Dance〉는 한편으로는 놀라운 음울함으로 앨범의 다른 트랙에 결여된 무게감을 가진 트랙이기도 했다. 〈Let's Dance〉는 파티장 클래식일지 모르지만, 자세히 검토해보면 〈"Heroes"〉와 마찬가지로 명백한 낙관주의가 드러난 트랙은 아니다. 보위가 써낸 최고의 가사들과 마찬가지로 이 가사에 분명한 것은 전혀 없으며, 외려 모호하게 조성되는 위협적인 분위기가 지배적이다. 그는 '연인들의 달'이 아닌 '저 엄숙한 달빛' 아래 춤춘다. 미래는 섬뜩한 공허다: '춤을 춥시다, 우아함이 추락할까 걱정된다면 / 춤을 춥시다, 오늘 밤이 전부일까 걱정된다면Let's dance, for fear your grace should fall / Let's dance, for fear tonight is all'. 저 '엄숙한 달빛' 가사가 부분적으로 자신의 도움을 통해 탄생했다고 믿었던 나일 로저스는 버클리에게 이렇게 말했다. "늘 보위에게 'serious'라는 단어를 언급하곤 했죠. '이거 정말 죽인다!(that shit is serious!)' 디스코 용어로 정말 끝내준다는 뜻이었어요. 디스코장에서는 모든 게 끝내주거든요." 하지만, 그보다 더 신비스러운 영감으로부터 탄생했을 가능성 역시 간과할 수 없다. 바로 보위의 오랜 뮤즈였던 알레이스터 크롤리가 1923년 쓴 에로틱한 시 〈Lyric Of Love To Leah(리아에게 바치는 연시)〉다. 그 내용은 이렇다: "내 사랑, 이리 와요, 춤을 춥시다 / 달이 우리에게 손짓해요 (…) 야자수 아래에서 춤을 춥시다 / 달빛을 받으며 몸을 흔들어요 (…) 내 사랑, 이리 와요, 춤을 춥시다 / 달과 시리우스 불빛 아래에서". 자, 보위가 노래한 건 사실 '시리우스 불빛'이었는가? 글쎄, 가능성이야 열려 있다.

"겉으로 보기엔 댄스곡이었지만, 그 안엔 어떤 절망과 신랄함이 담겨 있었죠." 보위는 이렇게 말했다. 저 신랄함은 1983년 2월 데이비드 말렛과 데이비드 보위가 시드니에 위치한 '애버리지니널 앤드 토레스 스트레

이트 아일랜더 댄스 시어터'의 두 젊은 단원 테리 로버츠와 조엘린 킹을 주연으로 내세워 촬영한 멋진 비디오를 통해 잘 표현되었다. 주된 촬영장은 시드니를 포함해, 워럼병글국립공원 내부의 탁 트인 황무지와 목양업 도시 카린다였는데, 그곳에 위치한 허름한 호텔 술집을 찾은 단골들이 진짜로 땀을 흘리며 '공연' 장면에 참여했다. "보위와 주민 둘 다에게 낯선 풍경이었죠." 당시 술집 매니저였던 피터 로리스는 훗날 이렇게 회상했다. "그들은 그가 누구인지도 몰랐어요. 너무 낯선 광경이었으니까요. 정말이지 진기한 장면이었죠." 호주 원주민의 권리를 옹호할 목적으로 노랫말에 맞춰 옆으로 빙빙 도는 춤 장면을 삽입한 비디오는 1980년대 보위가 혼자 힘으로 정치사회적인 주제에 관심을 가지게 되었음을 실질적으로 보여주는 최초의 중요한 증거이다. 비디오 촬영 도중 그는 『롤링 스톤』과의 인터뷰에서 이렇게 말했다. "이 나라를 사랑하긴 하지만, 호주는 아마도 세계에서 가장 관용이 부족한 나라일 거예요. 남아프리카공화국과 마찬가지로요. … 여러 부조리가 횡행하는 나라예요. 그래서 뭐라도 말을 해보고 싶었어요." 하지만 이 비디오에서 그는 훗날 〈Crack City〉에 드러난 것처럼 단지 손가락을 흔들어 반대 의사를 밝히지는 않는다. 그렇게 해석이 모호한 작품이 된 〈Let's Dance〉는 호주 원주민의 정신을 더 깊게 이해하려는 강력한 은유에 의존한다. 보위는 이렇게 말했다. "그간 나는 중동이나 동아시아 같은 세계의 불편하지만 매력적인 특징들을 다뤄 왔죠. 어떻게 우리가 그곳에서 벌어지는 일들에 매료되고 또 혐오감을 느끼는지에 대해, 그들은 대체 누구인지에 대해, 사실 우리는 하나라는 것에 대해서요. 호주 원주민과 영국 식민 시대를 주제로 〈Let's Dance〉에 드러난 기본 아이디어는 〈China Girl〉로 이어졌고, 마침내 〈Loving The Alien〉으로 연결되었죠."

꼭 직선적인 전개를 따르지는 않는 〈Let's Dance〉의 비디오는 상업주의에 물든 백인 호주 도시인의 삶에 매료된 한 젊은 호주 원주민 커플의 모습을 그려내는데, 배경 중앙에 마치 상징처럼 놓인 비싼 빨간 구두 한 켤레는 그것을 잘 보여준다. 도시로 향한 이 젊은 커플은 고된 노동으로 인해 인간성을 상실해가는 자신들의 모습을 바라보게 되는데, 마침내 그들은 어렵게 구한 구두를 망가뜨리고는 자신들의 고향으로 돌아간다. 핵무기가 초래한 황폐한 정경이 화면에 등장하는 가운데, 당시 방영되던 아메리칸 익스프레스 카드의 '나에게 안성맞춤(That'll do nicely)'이라는 광고 패러디가 흘러나오고, 서구인 소유의 화랑 벽에 호주 원주민 스타일 그림을 그리는 커플의 모습이 깊게 각인된다. 한스 크리스티안 안데르센 원작으로 영화제작사 파월 앤드 프레스버거에서 1948년 영화로 만들어지기도 한 저 '빨간 구두'는 그 자체로 이미 동화를 통해 강력한 상징으로 등장한 사물이다. "그 빨간 구두는 파운드 아트 스타일의 상징이었죠." 보위는 이렇게 확언했다. "이 비디오 안에서 그건 마치 주제처럼 제시되었죠. 명품과 빨간 가죽 구두. 죄다 자본주의 사회가 얼마나 단순한지를 보여주는 상징이고, 동시에 성공에 대한 갈망을 보여주는 것이기도 해요. 흑인 음악이 죄다 '자기, 이 빨간 구두를 신어봐'를 다루는 것처럼요. 이 두 가지 특성은 이 노래와 비디오를 제대로 설명하고 있다고 볼 수 있죠." 자본주의의 상징을 선택하는 과정에서 평소 좋아하던 흑인 음악을 반사적으로 레퍼런스로 삼은 보위는 문화 제국주의의 절차에 대한 나름의 결론을 도출한다. 어느 시점에서 그는 냉정한 경영자로 등장해 세계적인 록스타이자 문화적 지배자인 자신의 위치에 대한 불안감을 암시적으로 드러낸다. 우울하게도 의미를 너무 많이 담으려고 한 이 비디오에 나온 빨간 구두를 고르는 윈도우 쇼핑 신은 1990년대 스텔라 아르투아 맥주 광고가 표절하기도 했다.

〈Let's Dance〉의 싱글 편집 버전은 1983년 3월 앨범에 앞서 발매되었다(독특하게도 브라질 발매 싱글은 앨범 버전보다 페이드아웃이 빠른, 더 짧게 편집된 버전이다). 이 곡은 영국 차트에 5위로 진입했고, 2주 후 듀란 듀란의 〈Is There Something I Should Know?〉를 물리치고 3주간 차트 1위에 머물렀다. 미국에서 동일한 현상을 보인 〈Let's Dance〉는 보위의 싱글 커리어 중 가장 큰 국제적인 성과로 남게 되었다. (하지만 가장 많이 팔린 싱글은 아니었다. 그 영광은 여러 차례 재발매된 〈Space Oddity〉에게 돌아갔다.) 〈Let's Dance〉는 영국 차트에서 총 14주간 머물렀고, 1970년대의 컬트적 인물을 1980년대의 A급 슈퍼스타로 끌어올렸다.

〈Let's Dance〉는 'Serious Moonlight' 투어 내내 연주되었는데, 이 투어의 제목은 물론 가사로부터 나온 것이다. 1984년 3월 24일과 25일, 보위는 버밍엄 내셔널 엑시비션 센터에서 티나 터너와 듀엣으로 이 곡을 불렀는데, 첫날 밤 공연은 CD와 비디오를 통해 발매되었다(3장 참고). 이 곡은 'Glass Spider'와 'Sound+Vision'

투어에서 부활했지만, 이 곡을 자신의 창작력을 위협하는 요소라 생각했던 데이비드에 의해 1990년대 공연 레퍼토리에서는 빠지고 말았다. 1995년 'Outside' 투어를 진행하던 도중 그는 〈Let's Dance〉를 다시는 공연하지 않을 곡의 전형이라며 비하하는 말을 하기도 했다. 그래서 1996년 10월 19일, 이 곡이 브리지스쿨 자선 공연에서 일회성으로 연주된 건 놀라운 일이었다. "오늘 밤, 장난 삼아 시작한 곡이지만, 모두 좋아했으면 하네요." 데이비드는 선언했다. "사실 우리는 오리지널보다 이 버전을 더 좋아한답니다!" 거의 형체를 알아볼 수 없을 정도로 해체된 리메이크 버전에서 보위와 게일 앤 도시는 기막힌 보컬을 첨가했고 청중의 기립박수를 끌어냈다. 새로운 세기의 개막을 앞두고 데이비드의 가장 큰 히트곡에 대한 감성은 또 다른 급진적인 변신으로 무르익었고, 몽환적인 어쿠스틱 스타일로 연주된 오프닝 벌스는 〈Wild Is The Wind〉를 연상시키다가 전속력으로 내달려 〈Let's Dance〉의 '꽃처럼 떤다면 tremble like a flower' 부분으로 이어지는데, 이 버전은 'summer 2000' 콘서트에서 처음 공개되었고 후에 'Heathen' 투어와 'A Reality Tour'에서도 다시 등장했다. 2000년 6월 27일, BBC 라디오 시어터에서 열린 이 버전의 탁월한 라이브 녹음은 《Bowie At The Beeb》의 보너스 디스크 마지막 곡으로 수록되었다. 2015년 'Serious Moonlight'의 공연 비디오에서 녹음된 한 실황 버전은 'David Bowie is'의 멜버른 전시를 기념하기 위한 호주 한정판 싱글 B면으로 공개되었다.

나일 로저스는 〈Let's Dance〉를 지속적으로 공연에 올렸고, 종종 객원 리드 보컬리스트를 세우기도 했다. 2014년 열린 에센스 페스티벌에 참여한 로저스는 프린스와 함께 이 곡을 연주했다. 스매싱 펌킨스의 보컬리스트 빌리 코건은 라이브에서 조이 디비전의 〈Transmission〉을 연주하던 중 이 곡을 불렀다. 보위는 또 다른 매시업 버전을 통해 이 곡에 대한 열정을 보여주었는데, 2009년 제시카 리 모건이 녹음한 이 버전은 〈Let's Dance〉와 레이디 가가의 〈Just Dance〉를 뒤섞었다. 보위의 오리지널은 1997년 퍼프 대디 앤드 더 패밀리의 Top20 히트곡 〈Been Around The World〉와 2007년 크레이그 데이비드의 싱글 〈Hot Stuff〉, 2009년 이탈리아 프로듀서 휴고의 〈Stel And Atan〉에 샘플링되기도 했다. 포스트 펑크 그룹 퓨처헤즈는 2006년 잡지 『큐』의 부록 CD 《The Eighties》에 이 곡의 커버 버전을 실었다. 이듬해 미국 싱어송라이터 엠 워드의 버전은 스타벅스 독점 컴필레이션 《Sounds Eclectic: The Covers Project》에 포함되었다. 2007년에는 네덜란드 그룹 하이_태크가 보위의 오리지널을 다채로운 컷업 리믹스 버전으로 변형해 클럽 차트에서 재미를 봤고, 스텔라사운드가 포크/컨트리 싱어 폴라 플린을 앞세워 만든 살사 스타일의 매력적인 커버가 발리고와 생수의 아일랜드 광고에 삽입된 후 싱글로 발매되기도 했다. 애니메이션 「박스트롤」 녹음 버전은 2014년에 공개되었다. 보위의 녹음은 영화 「언터쳐블 가이」(1997), 「주랜더」(2001), 「위 오운 더 나잇」(2007), 「락앤롤 보트」(2009)의 OST와, 2006년 닌텐도 DS 게임 '도와줘! 리듬 히어로'에도 삽입되었다. 2008년에는 생각지도 못한 막스 앤드 스펜서의 여성 의류 광고 백킹 트랙으로도 쓰였다. 롭 토마스, 애런 카터가 라이브에서 불렀으며, 트리뷰트 예술가 장 메이어는 'Jeans'n'Classics' 투어에서 이 곡을 58인조 클래식 오케스트라의 지원을 받아 연주했다. 2014년에는 윌.아이.엠과 그의 제자들이 BBC 방송의 오디션 프로그램 「The Voice」의 준결승전에서 〈Let's Dance〉를 성가대 스타일로 심각하게 훼손하는 일도 벌어졌다.

오리지널을 전면적으로 재작업한 곡은 2003년 한 굵직한 리믹스 프로젝트에서 모습을 드러냈는데, 이는 데이비드가 동남아시아와 그 외 지역 발매용으로 승인한 버전이었다. 〈Let's Dance (Club Bolly Mix)〉와 〈China Girl (Club Mix)〉는 EMI의 주도 아래 싱가포르, 홍콩, 상하이에 근거지를 둔 슈퉁 뮤직의 엔지니어들과 로컬 뮤지션들과 함께 만들어졌다. 시타르, 타블라 드럼, 힌디어 백킹 보컬이 추가된 〈Let's Dance (Club Bolly Mix)〉의 비디오는 MTV 아시아의 프로듀싱으로 새롭게 탄생했다. 효과적으로 리믹스된 이 작품은 오리지널의 요소들을 만화경 같은 이미지 몽타주로 재배열했고, 원작 비디오의 서사와 구두를 포함한 모든 것을 '발리우드' 스타일 로맨스로 변형해버렸다. "내 작품에 담긴 아시아 문화는 1970년대부터 세간의 이목을 끌어왔죠." 보위는 2003년 이렇게 말했다. "이런 리믹스 버전을 허가하는 건 어려운 결정이 아니었어요. 정말 멋지다고 생각했으니까요." 2003년 8월, 싱가포르와 홍콩의 라디오 방송국에는 두 리믹스의 다양한 버전이 담긴 극도로 희귀한 두 장의 프로모션 CD가 나타났다. 다른 지역에 거주하는 사람들은 같은 해 말에 발매된 《Club

Bowie》와 미국 한정 재발매반 《Best Of Bowie》를 통해 이 아시안 리믹스 버전을 접하게 되었는데, 두 앨범 모두에 'Club Bolly Mix' 비디오가 수록되어 있었다. 그 결과물이 모두의 입맛을 만족시킬 수는 없을 테지만, 이 작품들은 틀림없이 지금까지 발매된 보위 리믹스 중 가장 정교하고 흥미롭게 세공된 버전이다.

〈Let's Dance〉는 BBC 방송의 「Desert Island Discs」 코너에서 여러 차례 선곡되었다. 1987년 10월에는 보위와 가끔 협업했던 가수 룰루가, 1995년 4월에는 레코드 프로듀서 피트 워터맨이, 2012년 6월에는 코미디언 존 비숍이, 2015년 7월에는 노엘 갤러거가 이 곡을 골랐다.

LET'S DANCE (짐 리)
• 라이브 비디오: 「Tina Live-Private Dancer Tour」(Tina Turner)

앞서 다룬 〈Let's Dance〉와 혼동을 피하기 위해 첨언하면, 팝계에서의 첫 〈Let's Dance〉는 크리스 몬테즈가 불러 1962년 차트 2위에 올려놓은 곡이었다. 데이비드는 같은 해 콘래즈와 함께 이 곡을 라이브에서 연주했고, 그로부터 20년 이상 지난 1985년 3월 23일과 24일 버밍엄 내셔널 엑시비션 센터에서 열린 티나 터너의 콘서트장에 게스트로 나가 자신의 〈Let's Dance〉와 함께 이 곡을 메들리로 불렀다.

LET'S SPEND THE NIGHT TOGETHER (믹 재거/키스 리처즈)
• 앨범: 《Aladdin》 • 라이브 앨범: 《Motion》 • 라이브 비디오: 「Ziggy」

롤링 스톤스로부터 강하게 영향받은 앨범 《Aladdin Sane》에 수록된 이 화려한 커버는 롤링 스톤스에게 진 빚을 인정하는 한편, 보위가 곡의 소재를 얼마나 새로운 영역으로 확장할 수 있는지를 동시에 보여준다. 일렉트릭 사운드로 중무장한 스파이더스의 연주는 스톤스의 1967년 오리지널보다 더 빠르고 지저분하게 들리는데, 마이크 가슨의 열정을 담은 피아노는 다시 한번 론슨의 속도감 있고 한편으로 느슨한 기타를 보강한다. 활력 넘치는 신시사이저 효과는 곡 전반에 신선하고 미래지향적인 색채를 부가한다.

1973년 보위의 양성성 탐사는 많은 사람들로부터 오해받고 있었고(특히 아이러니하게도 모르던 미국의 록 저널리즘이 그러했다), 몇몇 리뷰어들은 자신들의 시각에서는 분명한 동성애자가 이성애자들의 송가를 전유한 것에 대해 논평했다. 『롤링 스톤』의 벤 거슨은 다음과 같은 불평을 늘어놓았다. "이 연주는 동성애, 특히 남성성이 강한 레즈비언을 연상케 하고, 거북한 데다 만족스럽지 않다. 도입부부터 보위는 〈Let's Spend The Night Together〉를 게이 송으로 다시 인식하라고 요청하는 것 같다. 록 음악의 성적 모호성은 청자들이 그에 적응하기 훨씬 오래전부터 존재해왔던 것이다. 보위가 말하고자 하는 바는 잘 알겠지만, 그 방법론은 그렇지 못하다."

미국, 일본, 유럽 지역에서 발매된 《Aladdin Sane》은 1972년 12월 녹음되었다. 이 곡은 12월 23일 스파이더스의 공연 레퍼토리로 추가된 이래, 1973년 투어의 마지막까지 세트리스트 자리를 지켰다. 초기 공연에서 보위는 점점 괴상하고도 알쏭달쏭한 수수께끼 같은 말을 더 많이 하게 되었는데, 대개는 한 여학생에게 "성을 일깨워 달라"고 요구하는 판타지에 대한 것이었다. 하지만 《Ziggy Stardust: The Motion Picture》에 담긴 공연에서 보위는 주어진 대본에 충실한 모습을 보인다. 이 곡의 스튜디오 버전은 1993년 BBC에서 방영된 텔레비전 시리즈 「The Buddha Of Suburbia」에서 들을 수 있다.

LETTER TO HERMIONE
• 앨범: 《Oddity》

〈An Occasional Dream〉과 마찬가지로 〈Letter To Hermione〉는 「Love You Till Tuesday」에서 자신의 역할을 완수한 후 1969년 2월 결별한 전 연인이자 협력자 허마이어니 파딩게일에게 개인적으로 바치는 고통스러운 노래이다. 같은 해 11월, 보위는 저술가 조지 트렘렛에게 《Space Oddity》에 담긴 허마이어니를 위한 두 곡에 대해 언급했다. "감상적이고 어쩌면 로맨틱한 분위기를 간직하고 있죠. 그녀에게 편지를 썼지만, 부치지는 않기로 결심했어요. 〈Letter To Hermione〉는 내가 미처 말하지 못했던 걸 담고 있는 곡이죠. 나는 그녀와 사랑에 빠졌었죠. 실연을 극복하는 데 몇 개월 걸렸어요. 그녀는 나를 떠났고, 그 거절의 표시가 내겐 그 어느 것보다 큰 상처로 남았죠."

오랜 시간 동안 보위는 허마이어니에 대한 추가 언급을 거절해왔다. 하지만 2000년 라디오 2가 제작한 「Golden Years」에서 보위는 그간의 침묵을 깨고 "풋사랑이란 대개 1년쯤 후에 깨지게 된다"고 회고한 바 있다. 동시에 그는 최근 놀라운 사실을 깨달았다고 고백했

다. "두세 달쯤 후에 그녀는 다시 내게 편지를 보냈는데, 아주 특별한 일이었죠. 이미 기억에선 사라져 버렸지만, 그 편지들은 분명 우리가 다시 만날 수 있다는 내용이었어요."

훗날 데이비드는 허마이어니와의 결별은 순전히 자기 때문이었다고 털어놓기도 했다. "바람을 피운 건 나였고, 평생 입을 닫고 살 수는 없겠더라고요." 그는 2002년 시인했다. "내 잘못이었거든요. 만약 내가 처신을 잘했다면 우린 오랫동안 좋은 사이로 지낼 수 있었다고 확신해요. 그녀가 촬영 도중 만난 댄서와 함께 도망친 건 당연한 일이었죠. 나중에 그녀는 어떤 인류학자와 결혼해서 보르네오에서 한동안 살았고 오지의 강을 지도로 만들고 있다고 들었어요. … 내가 지기가 된 후 우린 다시 만났어요. 하지만 그게 다였죠. 그녀와 나는 하루나 이틀 밤을 함께 보냈지만 사랑의 불꽃은 이미 꺼진 뒤였어요."

이에 허마이어니는 직접 내게 연락을 취해, 데이비드와의 깊었던 관계에 대해 들려주었다. "젊은 시절 보위와 나는 멋진 것을 공유하는 사이였고, 그건 일종의 전설이 되었어요. 보위가 너무 유명해진 탓에 그의 모든 과거가 전설이 됐기 때문이죠. 그건 당신, 그리고 다른 모두에게도 틀림없이 일어났던 일일 거예요. 차이가 있다면 우리의 사랑이 가사로 적혔다는 거죠." 보위와의 결별에 대해 허마이어니는 "정말 슬픈 일"이었다고 언급했다. 허마이어니는 설명을 계속했다. "하지만 거기 남아 일생을 데이비드의 커리어에 묻어갈 수는 없는 노릇이었죠. 열아홉 살이었던 나는 내세울 만한 게 없는 댄서였어요. 그땐 보위가 유명해질 거라는 확신을 가질 수 없었죠. 그는 이런저런 것들을 해보고 있었어요. 어쩌면 우리가 영원히 함께할 수 없을 거라는 생각이 들었어요. 나는 결국 그를 떠나 나만의 커리어를 갖게 되었죠." 해외에서 「송 오브 노르웨이」를 촬영하고 6개월 후, 허마이어니는 미국에서 시간을 보내고 있었다. "하지만 영주권이 나오지 않아서 일을 할 수가 없었어요. 결국 영국으로 돌아와 웨일스 국립오페라단에 들어가 춤을 추었죠." 그녀는 보위와 나눈 추억을 복기하며 그와의 데이트가 결코 결혼을 전제로 한 게 아니었다고 사실관계를 간곡히 정정하고자 했다. "우리가 만난 건 그가 결혼하기 전인 1970년 초였을 거예요. 서로 많은 이야기를 나눴죠." 하지만 그녀는 데이비드가 지기가 된 후 다시 만났다는 이야기를 "완전 헛소리!"라고 일축

했다. "원한다면 이 말을 그대로 써도 좋아요. 그때 나는 유부녀였어요. 1972년 뉴기니 섬으로 날아가 그곳에서 결혼식을 올렸죠." 뉴기니(보르네오가 아니다)는 그녀가 정정하고 싶어 했던 또 다른 중요 포인트였다. "관련된 책마다 나를 지도 제작자로 표기해 놓았더군요. 그 책들은 내가 남미의 모든 강을 지도로 만들었다는 허황된 주장을 하고 있어요. 내가 그 작업을 한 것에 자부심이 넘치고 있다고 말이죠. 평생 그런 곳엔 가보지도 않았을 테니 그런 말을 쉽게 할 수 있는 거겠죠. 지도 작업이야 말할 것도 없고요. 뭐 그것도 멋진 작업이겠지요. 하지만 유감스럽게도 나는 그 일을 하지 않았어요. 왜냐하면 지도 제작자가 아니니까요."

1969년 4월 무렵 존 허친슨과 함께 녹음한 〈Letter To Hermione〉의 오리지널 데모는 제목을 뺀 모든 게 마무리된 곡과 유사했다. 그 시점에서 곡의 수신인에 확신이 없어진 보위는 곡 제목을 'I'm Not Quite'라 부르고 있었다. 이 곡은 1993년 미국 얼터너티브 록 밴드 휴먼 드라마가 《Pin Ups》에서, 그리고 2012년 R&B 그룹 로버트 글래스퍼 익스페리먼트가 《Black Radio》에서 커버하기도 했다. 데이비드의 50세 생일 기념 공연에서 그와 듀엣을 한 로버트 스미스는 자신의 그룹 큐어의 1992년 히트곡 〈A Letter To Elise〉가 이 곡의 제목을 따서 지었다고 고백한 바 있다. 2007년에는 코미디언 겸 영화배우 리키 저베이스가 BBC 라디오 4의 「Desert Island Discs」에 출연해 이 곡을 선곡했다.

LIEB' DICH BIS DIENSTAG (데이비드 보위/리자 부슈): 'LOVE YOU TILL TUESDAY' 참고

LIFE IS A CIRCUS (로저 번/존 매키)
1966년 잘 알려지지 않은 미국 콰르텟 진(Djinn)의 로저 번과 존 매키가 작곡한 이 곡은 토니 비스콘티에 의해 데이비드에게 소개되었고 페더스의 대표적인 포크 넘버로 자리 잡았다. 1969년 4월경 보위는 존 허친슨과 함께 3분 59초짜리 데모를 녹음했는데, 한때 이 곡이 《Space Oddity》에 고려되었음을 보여준 것이었다.

LIFE ON MARS?
• 앨범: 《Hunky》 • 싱글 A면: 1973년 6월 [3위] • 라이브 앨범: 《SM72》, 《Storytellers》, 《A Reality Tour》, 《Nassau》
• 컴필레이션: 《The Best Of Bowie》, 《Nothing》 • 보너스 트랙:

《Aladdin》(2003) • 다운로드: 2005년 11월 [5위] • 비디오: 「Collection」,「Best Of Bowie」 • 라이브 비디오: 「Moonlight」, 「A Reality Tour」,「Storytellers」

보위의 이 1971년 걸작 트랙은 역사에서 이미 한자리 차지한 프랭크 시나트라의 스탠더드 팝 〈My Way〉의 코드 시퀀스를 중심으로 노래를 만들어보겠다는 의도에서 출발했다('EVEN A FOOL LEARNS TO LOVE' 참고).《Hunky Dory》의 슬리브 노트에 "프랭키로부터 영감을 얻음"이라고 손으로 쓴 문구가 적혀 있는 건 그 때문이다. 보위 자신에 따르면 〈Life On Mars?〉는 정말 빠르게 작업되었다. "어느 멋진 날, 공원 연주 무대 계단에 앉아 있을 때였다." 그는 2008년 《iSelectBowie》의 라이너 노트에서 이렇게 회상했다. "'선원들이 다투는 소리가 들린다'. 삶의 방향을 잃은(anomic) -그다지 '현명(gnomic)'하지는 않은- 히로인. 그녀는 중산층에 만연한 환상 속에 살고 있는 소녀다. 나는 일어나 신발과 셔츠를 사려고 베크넘 하이 스트리트에서 루이셤까지 가는 버스를 타려고 걸어갔다. 하지만 머릿속에서 그 선율이 떠나질 않았다. 결국 두 정거장인가 간 다음 내려서 사우스엔드 로드에 있는 집으로 돌아와야 했다. … 피아노를 두들기기 시작했는데 늦은 오후가 되어서야 전체 가사와 선율 작업이 마무리되었다. 정말 기분이 좋았다. 2주 후 릭 웨이크먼이 찾아와 피아노 파트를 매만져주었고, 처음 현악 편곡을 맡은 기타리스트 믹 론슨은 최고의 솜씨를 보여주었다."

곡의 골격은 빠르게 완성되었지만 데이비드가 처음으로 손으로 썼던 가사는 우리에게 친숙한 코러스 파트를 제외하면 완전 다른 내용을 담고 있는데, 다른 부분은 《Hunky Dory》에 짙게 깔린 니체의 불길한 뉘앙스를 담고 있다: '숄더 록이 등장하자 사람들은 전율하기 시작해 / 위대한 신은 헛된 한숨을 짓네 / 조언 상대가 없는 곳에서 너는 뭘 살래 / 아주 잘 샀어There's a shoulder-rock movement and the trembling starts / And a great Lord sighs in vain / What can you buy when there's no-one to tell you / What a bargain you made'. 마무리된 가사와 데이비드의 퍼포먼스는 그의 작업 중 최고라 할 만했다. 웨이크먼의 테크닉과 오페라를 방불케 했던 론슨의 편곡은 도입부의 구슬픈 피아노 연주부터 리하르트 슈트라우스의 《Also Sprach Zarathustra》에 나오는 팀파니 연타를 극적으로 배치한 아름다운 가짜 엔딩까지 송라이팅의 품격을 클래식 수준으로 끌어올리는 데 기여했다(마지막에 들어간, 스튜디오에 걸려온 멀리 들리는 전화벨 소리와 론슨의 다채로운 응답은 폐기되었던 초기 녹음으로부터 가져온 것인데, 데이비드는 우연이 낳은 효과를 살리기로 결정했다). 드러머 우디 우드맨시에 따르면 〈Life On Mars?〉는 믹 론슨이 처음으로 전체 편곡을 담당한 작품이었다. "그는 매우 긴장한 상태였어요. 우리는 BBC 세션 연주자들과 함께 트라이던트에서 현악 편곡을 모두 작업했는데, 그 친구들은 음 하나만 제대로 적혀 있지 않아도 비웃는 태도를 취하곤 했어요. 그래서 좋은 연주를 끌어낼 수 없었죠. 믹은 제대로 긴장한 상태였고, 연주를 시작한 세션맨들은 저 로큰롤 뮤지션들이 스튜디오에서 함께 연주하고 싶은 녀석들이 아니라는 걸 깨달았어요. 하지만 그 연주만큼은 훌륭했죠. 그들은 임무를 받아들였고, 최선을 다했어요." 이 세션은 1971년 8월 6일 행해졌는데, 바로 《Hunky Dory》의 중요 녹음이 있던 마지막 날이었다.

〈Life On Mars?〉의 가사를 파악하려는 여러 해석자들의 시도가 있었다. 영화라는 판타지를 통해 시비 거는 걸 좋아하는 부모로부터 도피하고자 하는 '갈색 머리 소녀'를 슬프게 그려낸 후, 노래는 수수께끼 같은 의미와 초현실적 대상의 병치라는 두 축으로 날아오른다. 1971년 보위는 이 곡이 "미디어에 민감하게 반응하는 한 소녀"에 대한 이야기라고 설명한 바 있다. 한참 생각할 시간을 가진 뒤, 그는 25년 뒤 이런 말을 추가했다. "나는 그녀가 절망에 빠져 있다고 생각했어요. 현실에 실망했다고 생각했어요. 비록 암울한 현실 속에 살아가지만, 그녀는 저 어딘가에 훨씬 나은 삶이 있다는 말을 듣게 되죠. … 지금 돌아보면 그녀에겐 미안한 감정이 들 것 같아요. 그땐 그녀와 공감대가 있다고 믿었는데 말이죠."

몇몇 전기 작가들은 허술하기 짝이 없는 논변으로 '갈색 머리 소녀'가 데이비드와 헤어진 지 오래된 연인 허마이어니 파딩게일이고, 이 곡은 둘의 짧은 연애를 다룬 것이라는 주장을 입증하려 했다. 게을러빠진 신구 저널리스트들은 이 당황스러운 주장을 앵무새처럼 카피하곤 했다. 확실한 증거도 없고 오히려 반박할 지점만 많은 주장을 말이다. "나는 갈색 머리가 아니었어요." 허마이어니는 내게 이렇게 말하면서 첨언했다. "게다가 부모님과 같은 집에 살지도 않았어요. 영화 속 판타지를 꿈꾸며 살지도 않았죠. 가사에 나온 그 어느 것도 내 이

198

야기가 아니었어요." 어쨌든 이 곡의 가사는 해독이 불가능하다. 어수선하게 제시된 이미지(존 레넌, 미키 마우스, 룰 브리타니아-영국의 비공식 국가-, 이비자, 노포크 브로즈-영국의 국립공원 지역-, 영화에서 슬쩍해 온 몇몇 장면)는 그 자체로는 무의미한 것들이다. 이 곡이 담은 핵심 포인트는 바로 저 이미지들의 확장성이다. 매력적인 이미지들은 고립된 채 재미없는 삶을 살아가는 주인공을 뒤로한 채 폭발한다. 이 곡이 불러일으키는 서정성을 자세히 분석해보고 싶은 사람이라면 '저 원시인들이 가는 광경을 봐Look at those cavemen go'라는 가사가 뮤지컬 그룹 할리우드 아길레스가 1960년에 발표했고 1966년 본조 도그 두-다 밴드가 커버했던 노벨티 히트곡 〈Alley Oop〉로부터 따온 것이라는 데 주목하게 될 것이다. 하지만 '원시인'이 등장하는 대목에서 보위가 스탠리 큐브릭 감독의 「2001 스페이스 오디세이」의 오프닝 장면을 구상했던 것이라고 상상해보는 것도 얼마든지 가능하다. 오브제들은 우아하게 한데 엮여 있는데 이는 보위가 만들어낸 가장 위대한 브리콜라주라 해도 손색이 없다.

〈Life On Mars?〉는 지기마니아들이 절정에 달한 1973년 6월이 되어서야 뒤늦게 싱글로 풀렸다. 보위는 6월 13일 래드브로크 그로브에 위치한 블랜포드 웨스트 텐 스튜디오에서 단순하지만 인상적인 자신만의 마임 포즈로 홍보 영상을 촬영했는데, 발매를 불과 9일 앞둔 시점이었다. 보위는 프레디 버레티가 디자인한 청록색 수트 차림에 스타일리스트 피에르 라로슈가 해준 풀 메이크업을 한 눈부신 모습을 하고 있는데, 음울한 배경은 몇몇 순간에서 그를 지워버린다. "그건 아이디어라기보다는 한 시대의 순간이라고 불러야 할 것 같군요." 감독 믹 록은 훗날 이렇게 설명했다. "나는 그림처럼 보이는 작업을 해보고 싶었어요." 나중에 보위는 록이 "색감을 어둡게 해서 이상하고도 부유하는 것 같은 팝 아트 효과를 냈다"고 언급했다. 싱글은 대히트를 기록했는데, 13주 동안이나 차트에 머물렀고 3주간 3위 자리를 지켰다. 슬레이드, 게리 글리터, 피터스 앤드 리 연합군이 곡이 더 히트하는 것을 막았다. 그 후 노래는 여러 컴필레이션에 수록되었고, 1980년 《The Best Of Bowie》에 오리지널과 다른 편집 버전으로 실렸으며, 2001년에는 프랑스 우정청 텔레비전 광고에 쓰이면서 새롭게 인기몰이를 했고 심지어 프랑스에서 싱글로 발매되기까지 했다. 2006년 1월에는 BBC에서 시간여행

범죄 드라마 「라이프 온 마스」가 방영되었는데, 제목은 보위 곡에서 그대로 따왔고 실제로도 〈Life On Mars?〉를 많이 틀었다. 이 곡은 정식으로 발매된 사운드트랙 앨범에도 들어갔다. 2007년 4월 드라마의 두 번째 시리즈가 인기의 정점을 찍을 무렵 〈Life On Mars?〉는 영국 싱글 차트에 55위로 재진입했다.

초기 데모는 몇몇 수집가가 보유 중이다. 1분 53초의 짧은 러닝 타임을 가진 이 버전에서 보위는 직접 피아노를 연주하는데, 첫 벌스/코러스 부분만 존재한다. 가사에도 몇몇 군데 변형이 가해졌는데-'단순하지만 대수롭지 않은 일이야It's a simple but small affair', '그녀의 엄마는 안 된다며 소리를 지르고, 아빠는 나가 달라며 부탁하지Her mother is yelling no, and her father has asked her to go', '보안관이 애먼 사람을 두들겨 팰 시간이야It's a time for the lawman beating up the wrong guy'-, 이는 데이비드가 해든 홀에서 첫날 오후에 이 버전을 녹음했을 가능성을 제기한다. 믹 론슨이 피아노를 연주하는 두 번째 데모가 있다는 소문도 있다.

〈Life On Mars?〉는 1972년 8월 레인보우 시어터에서 열린 스파이더스의 공연 레퍼토리로 추가되었고, 'Ziggy Stardust' 투어를 대표하는 곡으로 남았으며, 1973년 마지막 투어 기간에는 〈Quicksand〉, 〈Memory Of A Free Festival〉과 메들리를 이루었다. 1972년 10월 1일 보스턴에서 녹음된 라이브는 2003년 《Aladdin Sane》 재발매반에 포함되었고 2013년에는 7인치 픽처 디스크 B면에 수록되었다. 이 픽처 디스크를 통해 켄 스콧의 2003년 오리지널 트랙 리믹스 버전에 처음으로 공개되기도 했다(나중에 《Nothing Has Changed》에 포함됨). 1980년 9월 5일 조니 카슨의 「The Tonight Show」에서 했던 탁월했던 일회성 공연을 제외한다면, 이 곡은 'Serious Moonlight'와 'Sound+Vision' 투어 때 다시 모습을 드러내게 되었다. 마이크 가슨이 화려한 바로크 피아노를 연주한 〈Life On Mars?〉는 《'hours...'》에서 멋지게 재탄생했으며, 2000년 'Heathen' 투어와 'A Reality Tour'에서 선을 보였다. 보위와 가슨의 파트만 남기고 나머지를 다 빼버린 버전은 2000년부터 가끔씩 선보인 개인기로 자리 잡았다. 2005년 9월 8일 패션 록스 콘서트장에서 열린 그 한 공연은 같은 해 다운로드 형식으로 발매되었다.

위대한 노래가 으레 그렇듯, 〈Life On Mars?〉는 여러 해석자들을 매료시켰다. 유리스믹스, 조 잭슨, 디바

인 코미디, 아바의 애니프리드 린스태드(그녀의 스웨덴어 버전 〈Liv På Mars?〉는 1975년 공개되었다), 킹스 싱어스, 마이크 플라워스 팝스, 마티 웹, 스티브 앨런, 샬린 스피터리, 올 어바웃 이브, 플레밍 립스, 프랭크 사이드보텀(그의 1986년 EP 《Sci-Fi》에 수록), 실(2003년 BBC 라디오 세션), 미셸 브랜치(2005년 의류 브랜드 갭을 위한 홍보용 CD에 수록), 마이클 볼(2005년 앨범 《Music》에 수록), 토니 크리스티(2006년 앨범 《Simply In Love》에 수록), 배드 플러스(2007년 앨범 《Prog》에 수록), 재스퍼 스티버링크(그가 부른 탁월한 버전은 2003년 벨기에 싱글 차트에서 몇 주 동안 정상에 올랐다), 션 마일리 무어(2015년 오디션 프로그램 「The X Factor」에서 부름), 헤더 카메론-헤이스(2016년 오디션 프로그램 「The Voice」에서 부름)가 이 노래를 녹음하거나 불렀으며, 바브라 스트라이샌드가 1974년 자신의 앨범 《Butterfly》에서 부른 버전은 특히 악명이 높다. 1976년 보위는 스트라이샌드의 버전을 "빌어먹을 정도로 끔찍해. 미안, 바브라. 하지만 이건 참혹하다고"라고 묘사한 바 있다. 그로부터 20여 년이 지난 후에도 여전히 보위는 그 환영을 떨쳐 버리지 못한 듯 1999년 케이블 방송 VH1의 프로그램 「Storytellers」 공연에 출연해 객석에 이렇게 말했다. "스트라이샌드는 그의 남편 겸 미용사 존 피터스에게 프로듀싱과 편곡 작업을 맡겼어요. 아마 헤어 드라이도 맡겼겠지요!" 스트라이샌드의 녹음은 2005년 영국 팝페라 그룹 G4가 동명 타이틀 데뷔 앨범에 수록한 끔찍한 버전과 자웅을 가리기 힘들다. 세우 조르지가 부른 무척 빼어난 포르투갈어 커버 버전은 웨스 앤더슨 감독의 영화 「스티브 지소와의 해저 생활」을 위해 녹음되었는데, 이 사운드트랙에는 《Hunky Dory》에 실린 오리지널 버전도 함께 들어갔다. 배우 케빈 베이컨의 감독 데뷔작 「러버보이」에는 그의 딸 소시 베이컨이 학예회에서 이 곡을 열창하는 장면이 나온다. 2011년 영화 「헝키 도리」에서는 학교 뮤지컬에서 데이비로 나온 아뉴린 바너드가 이 곡을 부른다. 보위의 오리지널은 조지 히켄루퍼 감독의 2006년 영화 「팩토리 걸」 사운드트랙에 다시 모습을 드러냈는데, 이 영화는 앤디 워홀의 '사교계 뮤즈' 에디 세지윅의 삶의 궤적을 따라간 작품이다. 거리의 악사들이 연주한 또 다른 비범한 커버가 2009년 스페인 비자 카드 텔레비전 광고에 사용되기도 했다.

〈Life On Mars?〉는 BBC 라디오 4의 「Desert Island Discs」에서 적어도 몇 차례 선곡되었는데, DJ 리처드 던우디가 1999년 4월, 사진작가 마리오 테스티노가 2005년 10월, 배우 산지브 바스카가 2008년 10월 이 곡을 골랐다. 2010년 10월 출연한 영국 부총리이자 자민당 당수 닉 클레그가 고른 곡 리스트 중에도 포함되었다. 릭 웨이크먼이 라이브에서 종종 연주하는 곡이기도 했다. 믹 론슨이 이 곡을 1975년 솔로 버전으로 녹음했다는 루머가 있었는데, 이는 그가 같은 해 벌어진 밥 딜런의 'Rolling Thunder Revue' 투어에서 로스코 웨스트가 부른 전혀 관련 없는 노래 〈Is There Life On Mars?〉를 녹음해 벌어진 일이었다.

늘 팬들이 가장 좋아하는 〈Life On Mars?〉는 몇 년 동안 데이비드의 인지도가 상승하면서 점차적으로 꼭 들어야 할 보위의 고전으로 인정받게 된 곡이다. 보위의 후기 공연장에서 이 곡은 객석을 기쁨으로 흥분시킬 보증수표처럼 통했으며, 놀랍게도 보위의 뮤지컬 「라자루스」에 포함되기도 했다. 데이비드의 사후에 〈Life On Mars?〉는 헌정 공연에서 가장 많이 선곡되는 노래 중 하나였다. 리스트는 차고 넘치지만 최고라 할 만한 세 가지만 소개하면 족할 것이다. 2016년 1월 11일, 세인트 알반스 대성당에서 오르간 연주자 니콜라스 프리스톤이 연주한 깊은 감동을 주는 〈Life On Mars?〉가 입소문을 탔고 수백만 명이 이 영상을 감상했다. 그 다음 날엔 릭 웨이크먼이 라디오 2의 「Simon Mayo Drivetime」에 출연해 피아노로 보위를 기리는 연주를 펼쳤는데, 이 영상은 BBC 웹사이트에서 엄청난 조회수를 기록했고 맥밀런 암 지원센터를 후원할 목적으로 한 달 후 CD로 발매되었다. 아마 그중 최고는 2월 24일 브릿 어워즈에서 가수 로드가 부른 감동적인 퍼포먼스일 텐데, 보위의 투어 밴드가 직접 연주를 해준 이 버전은 세간의 이목을 끄는 여러 추모곡 중 가장 멋진 것으로 널리 인정받고 있다.

LIGHTNING FRIGHTENING

· 보너스 트랙: 《Man》

1971년에 녹음된 이 아웃테이크를 둘러싼 혼란은 라이코가 1990년에 근 20년 미공개 상태로 있던 이 곡을 보너스 트랙으로 추가해 재발매한 《The Man Who Sold The World》의 완전 잘못 기재된 라이너 노트 때문에 생겨났다. 라이코 측은 〈Lightning Frightening〉에서 팀 렌윅이 기타를, 존 케임브리지가 드럼을, 토니 비스

콘티가 베이스를 연주했다고 주장하며, 그런 연유로 이 곡은 《Space Oddity》 시기에 나온 것이라고 강하게 추측했지만 이는 모든 점에서 틀린 주장이었다. 사실 이 곡은 1971년 4월 23일 〈Rupert The Riley〉를 낳았던 트라이던트 세션에서 탄생되었으며, 마크 프리쳇이 기타를, 배리 모건이 드럼을, 허비 플라워스가 베이스를, 데이비드 자신이 색소폰을 연주해 완성했다. 이 트랙은 'The Man'이라는 가제 아래 녹음되었는데 부틀렉 판매상들은 이를 오인한 나머지 이 아웃테이크에 'Shadow Man'이라는 제목을 달았고 혼란은 더 가중되었다.

그래도 1971년이 맞는지 확인하고 싶다면, 〈Lightning Frightening〉과 1971년 초 발매된 크레이지 호스의 〈Dirty, Dirty〉와의 놀라운 유사성을 보면 된다. 두 곡은 우연의 일치라 할 수 없을 정도로 어이없이 닮아 있으니까. 이 시기 크레이지 호스의 동료 닐 영을 향한 보위의 추종은 많은 자료로 뒷받침되고 있는데, 두 곡은 실질적으로 같은 곡이라고 할 수 있을 정도다. 일부 문헌에서 'I've Got Lightning'이라고 언급되기도 한 보위의 이 곡은 엄밀한 의미에서 획기적이라고 할 수는 없지만 발장단을 유발하는 인상 좋은 히피 록 넘버이자 〈Maggie's Farm〉 같은 저항적인 가사보다는 지저분한 하모니카 소리와 경쾌한 색소폰 선율에 더 주목해야 하는 곡이다. 흥미롭게도 모노로 발매된 공식 '보너스 트랙'은 인트로 20초가 흐른 뒤부터 곡이 시작된다. 3분 55초짜리 풀렝스 스테레오 버전은 여러 부틀렉에 수록되어 있다.

LIKE A ROCKET MAN
• 보너스 트랙: 《Next Extra》

《The Next Day》에서 나타난 '비슷한 제목 짓기 증후군'이 다시 한번 보위를 강타했다. 2011년 5월 5일 녹음되어 이듬해 3월 2일 리드 보컬이 추가된 이 보너스 트랙의 조상은 틀림없이 1972년 엘튼 존의 히트곡 〈Rocket Man〉이다. 많은 사람들이 이 곡이 〈Space Oddity〉를 뻔뻔하게 베꼈다고 생각했기 때문에, 이것은 어쩌면 그 빚을 갚은 것이었다. 이미 익숙한 지점들도 있는데, 아주 살짝 비틀스의 〈Help!〉를 흉내 낸 것 같은 벌스 멜로디가 그중 하나이다(보위 작품에서 〈Help!〉를 연상케 하는 작품이 이게 처음은 아닌데, 1968년 데모 〈A Social Kind Of Girl〉이 그 증거이다). 데이비드 톤의 신경을 곤두서게 하는 예술적인 기타는

매끈한 수면 아래에서 벌어지는 동요를 암시한다. 이 곡은 겉으로 드러난 유쾌함만으로는 진가를 알기 힘들다. 곡에 드리워진 어두운 그림자는 보위의 과거 한 순간을 연상시키는 또 하나의 형식이다. 그는 우리에게 '코카인 리틀 웬디(Little Wendy Cocaine)'를 이렇게 소개한다: '그녀는 이런저런 사람들을 거쳐 나와 만났지, 그녀를 만난 후 쇠약해진 나는 거의 설 수도 없이 그녀 곁에 죽은 듯 누워 있어, 머리 안으로 빨려 들어가는 것만 같아sells and moves and finds my hand and pulls me down and close so I can hardly stand as I lay like dead for her, I'm fed into my head I'm led'. 이 장광설 같은 가사는 전형적인 의식의 흐름으로 쓰였으며, 말초적인 쾌락 저편에서 코카인 중독의 피로감에 기인한 어눌한 언행을 보여주고 있다. 코카인 중독의 정점에 있던 보위에게 낯설지 않았던 정신적 공허감은 《Station To Station》 시기 그의 심리를 반영한 섬네일 스케치처럼 마지막 줄에서 존재감을 드러낸다: '나는 신의 고독한 남자, 나는 죽고 싶지 않지만 딱히 살고 싶지도 않아, 로켓맨처럼 빠르게 질주하고 있었지I'm God's lonely man, I don't want to die but I don't want to live, I'm speeding like a rocket man'.

보위는 〈Where Are We Now?〉에서 그러했듯 어느 정도 이 곡을 자신에 대한 전기책의 한 챕터로 생각하고 매만진 것 같다. 〈Where Are We Now?〉에서 그는 그렇게 함으로써 과거를 재구성해 자신의 역사에 새로운 스포트라이트를 쏘았다. 하지만 여기 〈Like A Rocket Man〉에서 보위는 코카인에 얽힌 비루한 진실과 과거 자신의 모습을 거칠게 조롱하며 차가운 빙하 같은 매력에 모래를 흩뿌리며 신 화이트 듀크를 발랄한 팝송 속 놀림거리로 만들어버린다. 이 곡에 나온 애처롭게 약에 취한 한 사람은 로스앤젤레스의 무시무시한 파티장에 쓰러져 있다. 스스로에게 가시 돋친 말을 퍼부었을 때 데이비드 보위는 가장 파괴적인 사람이었다.

LIKE A ROLLING STONE (밥 딜런)

1988년 초 리브스 가브렐스와 협업하기 전, 보위는 로스앤젤레스에서 몇몇 트랙을 녹음하기 위해 브라이언 애덤스의 백밴드 멤버이자 본 조비의 프로듀서였던 브루스 페어베인과 짧게 팀을 이룬 적이 있었다. 이 짧았던 만남의 결과물은 〈Pretty Pink Rose〉의 오리지널 데모, 〈Lucy Can't Dance〉의 초기 버전, 그리고 밥 딜런

의 1965년 히트곡 〈Like A Rolling Stone〉의 헤비한 커버 버전뿐이었는데, 믹 론슨이 자신만의 기타 라인을 집어넣은 이 버전은 오리지널보다 훨씬 향상된 느낌을 주었다. 그 완성품은 1994년 론슨 사후에 나온 앨범 《Heaven And Hull》에 수록되었는데, 보위가 탁월한 보컬을 가지고도 일면 틴 머신 시기의 심드렁한 태도를 표출했다면 그의 전 기타리스트 론슨은 지루한 록 백킹을 엄청나게 발전시킨 연주를 들려주었다. 론슨이 솔로를 연주하는 동안 "오, 록을. 로노(론슨의 별명), 록을 연주하라고!"라며 애드리브를 넣는 순간, 보위는 한껏 멋을 부리려고 했다. 이 트랙에 참여한 다른 뮤지션은 기타에 켄 스콧, 베이스에 르네 워스트, 키보드에 존 웹스터, 드럼에 마크 커리였다.

LINCOLN HOUSE
이 수수께끼 같은 보위의 곡은 1967년경 만들어졌다고 추정된다.

LITTLE BOMBARDIER
• 앨범: 《Bowie》 • 라이브 앨범: 《Bowie》(2010)
4분의 3박자로 진행되는 정말 몇 되지 않는 보위 곡이자 향수를 불러일으키는 축제 왈츠 〈Little Bombardier〉는 1966년 12월 8-9일에 녹음되었고, 그와 비슷한 시점 영국 전역에서 흘러나오던 비틀스의 사운드와 묘하게 비슷한 음악이었다. 트롬본, 현악기, 바 스타일의 피아노는 신랄한 시대를 배경으로 고독으로 도피해 두 아이에 대한 사랑에 흠뻑 빠져버린, 결국 그 때문에 경찰로부터 아동성애자로 몰려 경고를 받은 한 나이 든 참전 용사를 묘사하고 있다. 몇몇 전기 작가들은 그의 외할아버지가 1차 세계대전에 참전했다는 박약한 이유로 '프랭키'와 연결 지으려 했지만, 이는 억지에 불과하다. 데이비드에 따르면 이 곡은 1959년 출간된 앨런 실리토의 단편 소설집 『장거리 주자의 고독』에 수록된 작품 '어니스트 아저씨')'와 정확히 같은 플롯을 갖고 있다. 앨런 메어에 따르면 그 베이시스트는 케네스 피트의 글래스고 출신 제자들과 함께 비트스토커스, 훗날 포스트펑크 스타일의 음악으로 명성을 얻은 디 온리 원스라는 팀을 결성했다고 하는데, 보위는 주인공 '프랭키 메어'의 이름을 자신의 어린 아들로부터 따서 지었다고 한다. 비록 저 성만 보면 꼭 앨런 실리토의 단편집에 실린 또 다른 작품 '프랭키 불러 쇠망사'에서 따온 것 같지만 말

이다. 보위의 가사에서 주목할 만한 건 그의 핵심 모티프 '환상'과 '도피'가 곡의 초반부에 등장한다는 점이다. '영화관에서 시간을 보내는' 프랭키의 모습은 〈Life On Mars?〉에 등장하는 절망한 여주인공, 혹은 향후 제시될 보위의 여러 캐릭터들처럼 스크린 속에서 위안을 찾고자 하는 것 같다. '햇빛이 프랭키의 나날로 들어왔어 Sunshine entered our Frankie's days'라는 브리지 구간은 프랑스 작곡가 샤를 구노의 《Funeral March Of A Marionette》와 놀랄 만큼 유사한데, 데이비드 세대에게 이 음악은 TV 앤솔로지 시리즈 「알프레드 히치콕 프리젠츠」 주제곡으로 가장 유명하다. 프로듀서 버니 앤드루스의 요청에 의해, 데이비드는 〈Little Bombardier〉를 1967년 12월 18일 녹음한 그의 첫 BBC 세션에 포함시켰는데, 이날 공연은 2010년 《David Bowie: Deluxe Edition》으로 발매되었다.

LITTLE DRUMMER BOY (캐서린 데이비스/헨리 오노라티/해리 시메온) : 'PEACE ON EARTH' 참고

LITTLE EGYPT (제리 리버/마이크 스톨러)
코스터스의 히트곡으로 매니시 보이스의 라이브 레퍼토리였다.

THE LITTLE FAT MAN WITH THE PUG NOSED FACE :
'PUG NOSED FACE' 참고

LITTLE MISS EMPEROR (이기 팝/데이비드 보위)
보위가 이기 팝의 앨범 《Blah-Blah-Blah》를 위해 공동 작곡과 공동 프로듀싱을 맡은 〈Little Miss Emperor〉는 CD 버전으로 공개되었고 이기의 히트 싱글 〈Real Wild Child〉의 B면이 되었다.

LITTLE TOY SOLDIER : 'TOY SOLDIER' 참고

LITTLE WONDER (데이비드 보위/리브스 가브렐스/마크 플라티)
• 싱글 A면: 1997년 1월 [14위] • 앨범: 《Earthling》 • 라이브 앨범: 《Earthling》, 《In The City》, 《liveandwell.com》, 《Beeb》
• 보너스 트랙: 《Earthling》(2004) • 비디오: 「Best Of Bowie」
《Earthling》의 오프닝 트랙은 뻔뻔하게도 1996년 드럼 앤베이스 리듬을 메인스트림 관객 앞에 소환해 1996

년 3월 영국 차트 1위를 기록했던 프로디지의 기념비적인 곡 〈Firestarter〉의 광적인 퍼커션 파트와 울부짖는 파워 코드를 그대로 가져다 썼다. 그럼에도 불구하고 〈Little Wonder〉는 〈"Heroes"〉의 행복감을 되새기며 비상하는 신시사이저 라인으로 충만한 '너무 멀리 있어 So Far Away'라는 코러스 파트에 관습적 록 감성을 심는 것으로 정글의 가시를 전복하는 트랙이다. 리브스 가브렐스는 저 무질서한 중간 부분이 "온갖 쓰레기더미들로부터 작곡되었다"고 말했다. "녹음 중인 줄도 몰랐던 게일은 페달보드를 써서 어떻게든 베이스 트랙을 만들어내려고 했죠. 우리는 그녀의 베이스라인을 바탕으로 이 트랙을 만들었어요."

보위의 보컬은 모두 단번에 녹음되었고, 술집에서나 통하는 알아먹기 힘든 코크니로 전달되는 가사는 컴퓨터 프로그램의 도움을 받은 컷업 세션의 결과물이다. 무엇보다 도입부에 나오는 '백설공주와 일곱 난쟁이' 대목이 그러하다. "핵심은 저 난쟁이들에 대해 한 줄 쓰거나 이름을 적어주는 것이었죠." 보위는 설명했다. "그런데 가사를 쓰다 보니 난쟁이 이름이 부족해졌고, 나는 똥쟁이(Potty), 먹보(Scrummy) 등 내가 만들어낸 이름까지 동원해야만 했죠." 보위는 이 트랙을 "음악 텍스트 배후에 자리한 음성학과 가사가 만들어내는 소리가 이성적 판단을 거치지 않고 강력한 정서적 느낌을 전달할 수 있다"는 점에서 〈Warszawa〉와 연관지었다: '약에 취한 아침, 박사, 심술보 코Dopey morning, doc, grumpy nose'와 '젖꼭지와 폭발, 졸린 시간, 부끄럽게도 알몸이야tits and explosions, sleepy time, bashful but nude'. 보위가 '내 업보를 떠안고 있어, 명상 여사님Sit on my karma, Dame Meditation'이라고 노래했을 때, 우리가 전례 없는 자기 조롱과 맞닥뜨리게 되는 건 명백하지만, 〈Little Wonder〉는 그렇게 심각하게 받아들일 필요는 없는 곡이다.

원래 9분짜리 서사시로 구상된 〈Little Wonder〉는 《Earthling》 수록을 위해 6분으로 러닝 타임이 줄어들었고, 1997년 1월 싱글로 발매되면서 추가로 3분이 더 축소되었다. 싱글은 영국 차트 14위까지 올랐으며 일본 차트에서는 정상에 올랐다. 토론토에 거주하는 이탈리아인 플로리아 시지스몬디가 브릿 어워즈 '베스트 브리티시 비디오'에 노미네이트된 비범한 영상을 감독했는데, 그녀는 훗날 이와 매우 흡사한 마릴린 맨슨의 〈The Beautiful People〉과 트리키의 〈Makes Me Wanna

Die〉를 작업하기도 했다. "그녀에겐 뛰어난 안목과, 텍스처를 통한 대단한 표현력, 출중한 편집 능력이 있다고 생각했죠." 보위는 이렇게 말했다. "그녀는 또한 주제를 다룰 때 모험적인 시도를 하는 것으로 정평이 난 사람이었죠. 정말 특이한 방식으로요." 펠리니 영화와 데이비드 린치의 「이레이저 헤드」 사이에 놓인 변종 디스토피아를 배경으로 펼쳐지는 〈Little Wonder〉는 왜곡된 이미지, 영상 속도 변조, 거대한 눈알과 악몽에나 나올 법한 기형 동물과의 섬뜩한 대면을 통해 보위, 그리고 지기의 후예와도 같은 캐릭터가 지하철역과 뉴욕 거리를 헤매는 장면을 포착하고 있다. 이것은 설치미술가 토니 아워슬러의 작품으로 그의 비디오 아상블라주는 파리의 퐁피두센터와 런던의 사치갤러리에서 전시된 것이었다. 훗날 아워슬러는 1997년 플로렌스 비엔날레 전시회에서 보위와 공동 작업을 펼치게 된다. 작품에 투사된 보위의 얼굴 작업은 아워슬러의 뉴욕 스튜디오에서 진행되었는데, 더 많은 견본 작업물이 보위의 50세 생일 기념 공연을 위해 제작되기도 했다. 그리고 시간이 흐른 뒤, 아워슬러는 자신의 작업실에서 〈Where Are We Now?〉의 비디오를 촬영한다.

〈Little Wonder〉는 1996년 9월 'East Coast Ballroom' 투어 세트리스트에 포함되었다. 이 곡은 보위의 50세 생일 기념 공연 오프닝 넘버였으며, 1997부터 2000년까지 투어에서 계속 연주되었다. 생일 공연의 녹음은 『GQ』 매거진의 부록 CD 《Earthling In The City》에 수록되었고, '대니 세이버 댄스 믹스(Danny Saber Dance Mix)'는 영화 「세인트」의 사운드트랙으로 발매되었으며, 2004년에 나온 《Earthling》의 재발매 앨범에는 두 개의 리믹스 버전이 추가로 포함되었다. 싱글과 프로모 포맷에는 대니 세이버와 주니어 바스케즈가 작업한 다양한 추가 리믹스 버전들이 있는데, 그 중 몇몇은 미발매 상태로 남아 있다. 〈Little Wonder〉는 영화 「해커스 2」의 사운드트랙에 다시 모습을 드러냈으며 1997년 10월 15일 뉴욕에서 녹음한 라이브 버전은 《liveandwell.com》에 담겼다. BBC 라디오 시어터에서 2000년 6월 27일 녹음한 세 번째 라이브 음원은 《Bowie At The Beeb》의 보너스 디스크에서 확인할 수 있다.

LIZA JANE (레슬리 콘)
• 싱글 A면: 1964년 6월 • 싱글 A면: 1978년 9월 • 컴필레이션:

《Early》

비록 이 곡으로부터 보위의 모든 커리어가 시작되었다고 하긴 그렇지만, 〈Liza Jane〉은 틀림없는 초기 데이비드 보위의 가장 중요한 랜드마크 중 하나로 꼽힐 만한 트랙이다. 1964년 6월 5일 발매된 이 곡은 그의 첫 번째 레코드였다.

이 싱글은 데이비 존스와 킹 비스(이와 관련해서는 3장의 밴드 역사를 참고)라는 이름으로 크레딧에 표기되어 있다. 데카 측과 싱글 하나를 협의한 바 있었고 당시 사실상 데이비드의 매니저를 맡고 있었던 레슬리 콘의 이름이 작곡가로 표기된 것에는 논란의 여지가 있었다. "이 곡은 우리가 연주하곤 했던 오래된 흑인 영가예요." 당시 밴드 멤버였던 조지 언더우드는 훗날 이렇게 말했다. "어떻게 그의 이름이 올라갔는지 모르겠군요." 훗날 콘은 〈Liza Jane〉이 자신이 작곡한 것으로 되어 있지만, 자신이 보기에는 공동 작곡으로 해야 한다"고 인정했다. 킹 비스의 각색에 대해 확실한 것은 이 버전이 19세기 플랜테이션 농장에서 노동요로 불렸던 〈Little Liza Jane〉(확실히 영가는 아니었다고 크리스 오리어리는 그의 책 『Rebel Rebel』에서 인상적인 부연 설명을 한 바 있다)과 약간 닮아 있다는 점인데, 밴드는 이 곡을 롤링 스톤스에게 영향받은 분노에 찬 강력한 R&B 스타일로 변형했다.

싱글의 양쪽 면은 웨스트 햄스테드에 위치한 데카 스튜디오에서 17시간의 세션 끝에 녹음했는데, 이곳은 바로 데이비드가 불과 몇 개월 전 콘래즈로 오디션을 봤다가 낭패를 본 장소였다. 프로듀서 글린 존스도 그 자리에 있었지만 '음악 감독과 프로듀서'로 이름을 올린 사람은 콘이었다. 이 싱글은 재즈와 R&B 전문 레이블이었던 데카의 자회사 보컬리언 팝을 통해 발매되었다.

발매 다음 날인 1964년 6월 6일, 〈Liza Jane〉은 BBC 텔레비전 프로그램 「Juke Box Jury」를 통해 방송되었다. 그날 이 싱글의 운명을 결정한 패널들은 제시 매튜스(BBC 라디오 드라마에서 데일 부인 역할을 맡았던 배우), 버니 루이스, 다이애나 도스, 찰리 드레이크였는데, 찰리 드레이크는 "뜬다!"(패널들은 "뜬다!" 혹은 "아니다!"에 투표할 수 있었다)에 표를 준 유일한 패널이었다. 처음으로 텔레비전에 모습을 드러낸 데이비드는 잠시 그 결정에 반발하는 것처럼 보였다. 그로부터 2주 후인 6월 19일 그는 본격적인 TV 첫 공연을 하게 되는데, 데이비 존스는 킹 비스와 함께 ITV의 「Ready, Steady, Go!」에 출연해 이 곡을 연주했고 이 방송은 그로부터 이틀 후 방송되었다. 보위는 7월 27일 BBC2의 프로그램 「The Beat Room」에도 출연했는데, 라이브 공연과 텔레비전 노출, 찰리 드레이크의 인정은 이날 방송에서는 모두 허사였다. 싱글은 실패했고, 데이비드와 킹 비스의 결별은 정해진 것이었다. 8월경 보위는 후속 밴드 매니시 보이스의 프런트를 맡아 〈Liza Jane〉을 계속 공연하고 있었다. 이후 이 곡은 보위의 공연 레퍼토리에서 사라졌다가 2004년 6월 5일 'A Reality Tour'의 미국 투어 마지막 날 데뷔 싱글 발매 40주년을 기념해 비록 짧지만 훌륭한 버전으로 딱 한 차례 연주되었다. 사실 보위는 그로부터 4년 전인 《Toy》 세션 기간에 이 노래를 다시 작업하고 있었다. 이후 온라인에 유출되는 바람에 공개되지 못한 4분 47초짜리 《Toy》 버전은 2004년 공연 버전과 동일한 느릿한 블루스 비트와 강력하게 디스토션 걸린 보컬을 앞세워 리드벨리나 존 리 후커의 냄새가 강하게 풍기는 거친 사운드가 특징이었다. 결과는 초창기 자신에게 영향을 준 음악에 대한 감동적인 경의의 표현이자 《Toy》 레코딩의 틀림없는 하이라이트였다.

"데이비드와 함께 회사를 떠났을 때 나는 마요르카로 향했고 그곳에서 몇 년 동안 일하며 지냈어요." 1997년 레슬리 콘은 회고했다. "어느 날 엄마가 전화로 그러시더군요. '창고에 있는 저 음반 어떻게 할 거니?' 차고에 〈Liza Jane〉 싱글을 수백 장 쌓아 두었거든요. 나는 이렇게 답했어요. '갖다 버리세요.' 엄마는 정말 그렇게 하셨죠. 자식으로서 한마디 한 게 그런 참상을 낳을 줄이야. 지금 그 싱글은 어마어마한 가격에 거래되고 있거든요." 2011년, 〈Liza Jane〉의 싱글 카피는 이베이에서 1,839파운드에 팔렸다. 수집가들 사이에서는 1970년대 미국에서 제작된 깨끗한 해적판을 주의하라는 말이 돌고 있다(진품 바이닐의 매트릭스 넘버는 스탬프가 찍혀 있지만, 해적판에는 수기로 작성되어 있다). 1978년 데카 측이 재발매한 〈Liza Jane〉은 별 재미를 보지 못했으며, 나중에 《Early On》과 2005년 여러 아티스트가 참여한 컴필레이션 《And The Beat Goes On》에 수록되었다. 조금 더 길게 페이드아웃되는 아세테이트 판이 있다는 소문도 있지만, 실제로 거래되지는 않고 있다.

LO VORREI… NON VORREI… MA SE VUOI (루치오 바티스티/모골): 'MUSIC IS LETHAL' 참고

THE LONDON BOYS

• 싱글 B면: 1966년 12월 • 싱글 A면: 1975년 5월 • 컴필레이션: 《Deram》, 《Bowie》(2010) • 다운로드: 2002년 6월

이런저런 형태로 1년 이상 방치되어 왔던 〈The London Boys〉는 1966년 12월 데람을 통해 보위의 첫 싱글 B면으로 발매되었다. 1966년 2월에 가진 『멜로디 메이커』와의 인터뷰에서 공개적으로 〈Can't Help Thinking About Me〉를 홍보하면서, 보위는 이 곡의 원래 제목을 언급했다. "그 곡의 원제는 'Now You've Met The London Boys'였죠. 약물을 다루면서 전반적으로는 런던의 밤문화를 얕잡아보는 내용을 담고 있어요. … 공연장에서는 항상 좋은 반응을 얻었고, 많은 팬들이 싱글로 내야 했다고 말할 정도였죠. 하지만 프로듀서 토니 해치와 나는 그러기엔 가사 수위가 좀 세다고 판단했어요." 파이 소속의 마블 아치 스튜디오에서 1965년 말 로워 서드와 함께 녹음했지만 지금은 분실된 버전에는 마약 이야기가 노골적으로 드러나 있었고, 레이블 측으로부터 즉시 거절당했다. "나는 분개했죠. 데이비드도 마찬가지였고요." 드러머 필 랭커스터는 회고했다.

〈The London Boys〉와 유사한 한 스튜디오 버전은 1966년 10월 18일 R. G. 존스 스튜디오에서 녹음한 트랙 중 하나였으며, 케네스 피트에 의해 데이비드와 데람의 계약을 확고히 하는 수단이 되었고, 〈Rubber Band〉의 B면이 될 예정이었다. 미국 시장 공략을 두고 데카는 약물 언급에 주춤했고 결국 B면 곡을 〈There Is A Happy Land〉로 대체했다.

"이건 주목할 만한 노래라고 생각했다." 피트는 회고록에 이렇게 썼다. "그 안에서 데이비드는 자신의 세대와 런던의 분위기를 탁월하게 환기하고 있다." 〈The London Boys〉는 틀림없이 이 시기 보위의 곡 중 가장 정교한 녹음을 담고 있는데, 속도감과 역동성을 능숙하게 조절하는 약 기운 가득한 정신분열증 보컬을 통해 출렁이는 오르간 백킹에 추진력을 더하는 한편, 스윙잉 런던의 일원이 되고 싶은 10대의 심리를 분석하면서-'너는 아프게 될 거야, 하지만 체면까지 구겨선 안 돼, 자신에게 실망을 주는 건 큰 망신거리니까You're gonna be sick, but you mustn't lose face-to let yourself down would be a big disgrace'-, 1970년대 자신의 몰락을 예고하는 황량한 피날레로 클라이맥스를 보여주고 있다: '지금 너는 집을 떠나지 않았어야 한다고

생각하지, 너는 원하는 바를 얻었지만 순전히 혼자 힘으로 헤쳐 나가야 해Now you wish you'd never left your home, you've got what you wanted but you're on your own'.

여러 해 동안 보위는 데람 시절 작품과 의절한 듯한 인상을 남겼지만, 〈The London Boys〉만큼은 예외였다. 1973년 《Pin Ups》 세션 동안 그는 이 곡을 여러 커버들이 번갈아 가며 등장하는 벌스 하나짜리 소품으로 다시 녹음하면서 젊은 시절 자신이 좋아했던 음악을 소환하는 하나의 서사로 꾸며보려고 했지만, 이 계획은 무산되고 말았다. 그로부터 약 25년이 흐른 뒤, 〈The London Boys〉는 1997년 라디오 1의 프로그램 「ChangesNowBowie」 리허설장에 어쿠스틱 세트로 다시 모습을 드러냈지만, 리허설 도중 누락되었다. 결국 오랜 기다림 끝에 이 곡은 'summer 2000' 콘서트를 통해 부활했고 2000년 말 새롭게 녹음된 3분 46초짜리 스튜디오 버전이 《Toy》에 수록되었다. 2002년 6월 이 녹음에서 발췌된 1분 26초짜리 다운로드 버전이 《Heathen》 확장판 CD 온라인 콘텐츠로 보위넷 유저들에게 공개되었고, 두 달 뒤 조금 더 긴 1분 30초짜리 버전도 출시되었다. 《Toy》에 담긴 살짝 다른 믹스 버전은 2011년 온라인에 유출되었다. 빼어난 《Toy》 버전의 템포와 분위기는 1966년 버전의 본질에 충실했지만 정교해진 멀티-레이어드 편곡과 웅장한 기타 사운드는 젊은 시절의 유약함을 벗어나 완전 새로운 에너지를 오리지널에 부여하고 있다.

오리지널 녹음은 보위의 다양한 컴필레이션과 재발매 앨범에 포함되었으며, 2005년 여러 아티스트들이 참여한 앨범 《And The Beat Goes On》에도 수록되었다. 인디음악 팬들은 타임스가 1983년 앨범 《I Helped Patrick McGoohan Escape》에서 커버한 〈The London Boys〉를 선호한다. 보위의 오랜 찬미자 마크 알몬드는 2007년 《Stardom Road》에 훌륭한 커버 버전을 실었는데, 이 노래에 감동한 보위는 그에게 연락을 취해 이게 자신의 곡보다 더 낫다고 밝히기도 했다.

LONDON BYE TA-TA

• 컴필레이션: 《S+V》, 《S+V》(2003), 《Oddity》(2009), 《Bowie》(2010) • 라이브 앨범: 《Beeb》

1968년의 문을 여는 주간에 작곡된 역동적인 트랙 〈London Bye Ta-Ta〉는 《David Bowie》의 엉뚱함에

서 벗어나 《Space Oddity》의 프로토-록 사운드를 예고한 힘찬 도약이었다. 케네스 피트에 따르면 서인도제도 방언에서 가져온 제목과 가사 내용은 어느 날 보위가 빅토리아 역에서 작별 인사를 나누던 한 가족의 대화를 엿들은 것에서 착안했다고 전해지는데, 이 에피소드는 보위가 다양한 버전에서 자메이카 보컬을 흉내 내게 된 계기가 되었다. 리듬과 프레이즈는 킹크스의 1967년 히트곡 〈Waterloo Sunset〉으로부터 강력하게 영향받았음을 보여주고 있으며, 가사는 보위가 모두 썼다. '네 새 얼굴을 좋아하지 마, 별로 좋지 않으니까Don't like your new face, that's not nice'라는 대목은 자신의 정체성이 바쁘게 움직이고 있었음을 알린 것이자 6년 후 나오게 될 〈Sweet Thing〉의 '너의 얼굴이 전과 같다고 생각해?D'you think that your face looks the same?'를 예고한 것이었다. 브리지 파트 '빨간 불인지, 녹색 불인지, 결정을 내려야 해red light, green light, make up your mind'는 1980년대 〈Fashion〉을 통해 부활하게 된다.

초창기 데이비드가 타이핑한 가사 시트엔 몇 가지 다른 점이 엿보인다. '별로 좋지 않아that's not nice' 대신 '공평하지 않아that's not fair'라는 표현이 삽입되었고, '옷가게의 시인the poet in the clothes shop' 대신 '옷가게의 해적the pirate in the clothes shop'이라는 표현이 쓰였다. 브리지 부분에서도 최종 버전에 누락된 구절들이 있다. '다 털어 버려, 모조리 털어, 내 말을 들어 / 반역자여, 반역자여, 마을 최고의 악당이여Sweep down, sweep down, take my advice / Treason, treason, town's biggest vice'와 '네 오른손은 지갑 속에 든 물건들을 적고 있어 / 그리고 넌 잉크가 채 마르기도 전에 그 품목을 우리에게 숨기지Your right hand paints a sermon on the contents of your wallet / Before the paint has time to dry your left hand hides us from it'.

B면 수록으로 제안된 첫 번째 스튜디오 버전은 1968년 3월 12일 데카에서 녹음이 시작되어 3월 29일과 4월 10일, 18일 추가로 녹음되었다. 토니 비스콘티의 클래식 현악 편곡과 훗날 〈Space Oddity〉를 통해 명성을 얻게 되는 믹 웨인의 멋진 기타, 앤디 화이트의 탁월한 퍼커션, 범상치 않은 말발굽 소리를 특징으로 하는 이 버전은 같은 세션에서 녹음한 〈In The Heat Of The Morning〉의 싱글 발매가 거절되었을 때 버려졌다. 이

녹음의 마스터 테이프는 그로부터 얼마 지나지 않아 분실되었고 결과적으로 데람 리패키지에서 이 곡은 누락될 수밖에 없었다. 하지만 2분 35초짜리 아세테이프 카피 하나가 여러 부틀렉에 불쑥 출현했다. 결국 2010년 《David Bowie: Deluxe Edition》에서 첫선을 보인 이 버전은 전에 녹음된 버전과는 좀 다르게 덜 정제된 형태로 수록되었다. 백킹 트랙은 동일하지만 리드 보컬은 현저하게 절제된 모습을 보이고 있으며 가사는 다시 '옷가게의 해적'으로 돌아갔다. 이 믹스 버전에는 부틀렉에서 들을 수 있었던 더블-트랙으로 녹음된 보컬, 공간계 이펙터, 말발굽 소리가 모두 빠져 있다. 오리지널로부터 두 달 뒤 작업된 새 버전은 5월 13일에 있었던 BBC 세션에서 녹음되었고 현재 《Bowie At The Beeb》에서 들을 수 있다.

1970년 케네스 피트는 발매를 앞두고 있던 《The World Of David Bowie》 리패키지에 대해 데카 측과 협상을 벌였고 이 곡은 새 삶을 얻을 수 있게 되었다. 오리지널 마스터 테이프가 분실되었다는 사실이 명백해지자, 보위는 필립스와 이 곡을 다시 녹음하기로 결정했다. 빛나는 기타 라인과 백킹 보컬이 추가된 이 탁월한 새 버전은 〈The Prettiest Star〉를 녹음하던 1970년 1월 8일 작업이 시작되어 1월 13일과 15일에 걸쳐 완료되었다. 비록 문서상으로 남은 증거는 허약하지만 토니 비스콘티는 이 곡에서 리드 기타를 맡은 인물이 그 세션에서 〈The Prettiest Star〉를 연주했던 마크 볼란임을 "99.999퍼센트 확신"한다고 선언했다. "그때 내가 볼란에게 두 믹스본을 전달했고 그는 며칠 동안 리허설을 했어요." 비스콘티는 2011년 이렇게 말했다. "당시 마크는 와와 페달과 디스토션 박스를 갖고 있었고 장비를 스튜디오로 들고 올 정도로 열정적인 일렉트릭 기타리스트였죠. 그 두 곡에서 마크의 리드 기타는 정말 훌륭했어요." 1970년 버전에 담긴 놀라운 피아노 연주는 릭 웨이크먼의 솜씨였는데, 그는 이미 〈Space Oddity〉에서 연주한 바 있었고 훗날 《Hunky Dory》를 규정하는 사운드 완성에 기여하게 된다. 퍼커셔니스트는 그룹 가스의 고드프리 맥린이었고, 베이스는 비스콘티가 직접 연주했다. 백킹 보컬을 맡은 사람은 데이비드의 친구 레슬리 덩컨('LOVE SONG' 참고)이었고, 세션 보컬리스트는 자매 듀오 수 앤드 서니(이본느와 헤더 휘트먼의 활동명)였다.

1970년 녹음된 버전은 애초 〈Space Oddity〉의 후

속 싱글로 정해졌고, 1월 29일 스코틀랜드의 그램피언 지역 TV 프로그램 「Cairngorm Ski Night」에 섭외된 보위는 쇼의 하우스 밴드였던 알렉스 서덜랜드 밴드의 반주에 맞춰 어쿠스틱 기타를 연주했다. 이틀 후 여전히 스코틀랜드 일정을 소화하고 있던 보위는 이 곡의 선율을 슬쩍해 〈Threepenny Pierrot〉이라는 덜 알려진 곡을 썼다. 이 곡은 린지 켐프의 텔레비전 쇼 「The Looking Glass Murders」에만 삽입되었던 곡과는 가사는 다르지만 동일한 선율을 가지고 있다.

〈London Bye Ta-Ta〉는 2월 5일 BBC 콘서트에서 다시 연주되었지만 머지않아 피트의 소망과는 다르게 보위는 〈The Prettiest Star〉를 후속 싱글로 선택하고 말았다. 1970년 버전은 거의 20년 동안이나 공식 발매되지 않다가, 결국 《Sound+Vision》을 통해 공개되었다. 2003년에 재발매된 이 앨범에는 나중에 《Space Oddity》 2009년 에디션에 포함된 미발매 스테레오 믹스 버전도 담겨 있었다. 이 버전은 1987년 트리스 페나가 작업하기 전에는 공개되지 않았고 길이도 더 긴 '얼터네이트 스테레오 믹스'를 기반으로 한 것이다.

THE LONELIEST GUY

• 앨범: 《Reality》 • 라이브 앨범: 《A Reality Tour》 • 비디오: 「Reality DualDisc」 • 라이브 비디오: 「Reality」 「A Reality Tour」

〈Never Get Old〉의 차임벨 세구에로부터 이어지는 《Reality》의 가장 조용하고, 사색적인 트랙. 피아노와 앰비언트풍 기타만이 텍스처를 형성하는 가운데, 보위의 우아하면서도 유약하고 순수한 보컬은 기억, 운명, 행복을 지속적으로 반추한다. 모호하지만 깊은 인상을 남기는 이미지들은 부서진 기억 속에서 한데 뒤엉켜 맴돈다: '습기로 가득한 꿉꿉한 거리 / 인기척 사라진 곳엔 금속 내음만 가득해 / 빌딩 사이엔 잡초뿐이야 / 하드 드라이브에 담긴 사진을 보네 (…) 아래쪽에서 피어오르는 수증기와 / 거울 파편들Streets damp and warm / Empty smell metal / Weeds between buildings / Pictures on my hard drive (…) Steam under floor / Shards by the mirror's frame'. 구체적인 감상은 청자의 몫이겠지만, 저 실존의 공허함 속에서 몸부림치는 외로운 영혼은 계속해서 '나는 고독해 죽을 것 같은 녀석이 아니라 최고의 행운아야I'm the luckiest guy, not the loneliest guy'라고 주장하는 것 같다. 비록 보위의 목소리와 애절한 음악은 뭔가 다른

걸 말하는 것 같지만 말이다. 이 곡은 황량한 인생을 암담하고도 침울한 관점으로 돌아본다: '이제 페이지는 다 넘어갔어 / 그 모든 실수를 통해서도 배울 수 없었지All the pages that have turned / All the errors left unlearned'.

"이 곡은 아주 절망적인 작품이죠." 데이비드는 『인터뷰』 매거진을 통해 기억을 떠올렸다. "세상과 단절해 고립된 삶을 살아가는 한 남자는 '사실 난 행운아야, 혼자가 아니거든. 내 자신만 돌보면 돼'라고 말하면서 존재의 이유를 찾으려고 해요. 하지만 잡초가 점령한 도시 비유를 보면 우리의 사고는 환영에 사로잡혀 있고 철학은 공허하기 짝이 없죠. 그건 모든 거대 사상이 실은 빈 그릇과 같다는 이야기예요. 여기서 나는 내가 끔찍하게 두려워하는 뭔가를 언급하고 있어요. 바로 모든 의미가 사라질지도 모른다는 것이죠. 이 앨범을 통해 나는 부단히 이런 관점을 피하려고 했어요. 하지만 어쩌다 보니 스멀스멀 이 곡 안에 흘러들게 되었죠."

보위는 잡초에 점령당한, 다시는 복원될 수 없는 도시 이미지가 실제 도시로부터 차용한 것이라고 밝힌 바 있다. "이 도시는 브라질리아를 빗댄 거예요. 신이 사라진 공허한 세계의 완벽한 예시라 할 수 있죠. 정말 기이한 도시라고 생각해요. 거대한 광장이 1950-60년대 공상과학 영화에나 나올 법한 빌딩 사이에 둘러싸여 있는 곳이죠. 건축가 오스카 니마이어는 이 공간에 수백만 명이 거주하게 될 것으로 예측하고 도시를 설계했지만, 현재 이곳에 살고 있는 사람은 20만 명에 지나지 않아요. 잡초만이 찬란하게 현대화된 도시의 지반을 뒤덮고 있는 형국이죠. 그런 생각이 노래의 배경을 이루게 되었어요. 다시 정글에 뒤덮이게 된 도시 말이죠."

마이크 가슨이 연주한 피아노 파트는 이례적으로 룩킹 글래스 스튜디오가 아닌 캘리포니아 산페르난도의 벨 캐니언에 위치한 그의 홈 스튜디오에서 녹음됐다. "원래는 신시사이저로 녹음했었어요." 가슨은 이렇게 설명했다 "그러고 나서 집으로 미디 파일을 가지고 가서 야마하 디스클라비어를 가지고 다시 녹음 작업을 했죠."

〈The Loneliest Guy〉의 연주 클립이 포함된 《Reality》의 홍보 영상에서 검은색 슈트를 입은 보위의 보컬은 감성적으로 《Black Tie White Noise》의 홍보 영상을 환기한다. 이 곡은 'A Reality Tour'에서 자주 연주되었는데, 저 드라마틱한 톤과 섬세한 어쿠스틱 사운드

는 심지어 가장 소란스러운 관객들까지도 사로잡는 매력을 발휘했다. 무대 위에 선 보위는 극적 연출의 정수를 선보였고, 종종 열렬한 박수갈채에 감동을 받곤 했다. 2003년 11월 BBC 1의 TV 프로그램 「Parkinson」에서 했던 공연은 《Reality》에 담긴 가장 섬세한 곡을 더 많은 관객에게 들려주었다는 점에서 특별히 주목할 만했다.

LOOK BACK IN ANGER (데이비드 보위/브라이언 이노)

• 앨범: 《Lodger》• 보너스 트랙: 《Lodger》• 비디오: 「Collection」「Best Of Bowie」• 라이브 비디오: 「Moonlight」「Ricochet」

정열적인 퍼커션과 기타 연주에 카를로스 알로마의 흥겨운 리듬 솔로가 멋지게 조화를 이룬 이 곡에는 브라이언 이노가 한 것 같지 않은 "말 울음소리 나는 트럼펫"과 "에로틱한 호른" 연주가 삽입되어 있는데, 이 연주는 《Lodger》의 드라마틱한 하이라이트 중 하나이다. 이 곡의 가제는 'Fury'였는데, 보위는 가사를 완성한 후 제목을 〈Look Back In Anger〉로 확정했다. 존 오스본의 키친싱크 드라마와의 뚜렷한 연관은 없는 것 같다. 차라리 이 노래는 초라한 행색을 한 저승사자가 죽음을 앞둔 보위 앞에 나타나 '헛기침을 하며 구겨진 날개를 털면서 눈을 감은 채 이제 가야 할 시간임coughed and shook his crumpled wings, closed his eyes and moved his lips'을 선언했을 때 드러난 인간의 필멸성을 시사하고 있다.

오스카 와일드의 『도리언 그레이의 초상』으로부터 영감을 얻은 데이비드 말렛의 놀라운 영상에서 보헤미안 화가 도리언으로 분한 보위는 다락 작업실에서 그림을 그리고 있는데, 그 그림은 그에게 뜻하지 않은 효과를 불러일으킨다. 보위의 안면 피부는 썩어가더니 녹아내리기 시작한다. 하지만 〈Look Back In Anger〉의 영상은 〈Boys Keep Swinging〉을 더 좋아했던 미국 시장에서 싱글로 나온 곡의 성공에 영향을 주지는 못했다. 영국에서 이 곡은 싱글 발매조차 되지 않았다.

〈Look Back In Anger〉는 'Serious Moonlight', 'Outside', 'Earthling', 'Heathen' 투어에서 연주되었는데, 한 멋진 버전이 2002년 9월 18일 BBC 라디오 세션에 포함되기도 했다. 1988년 7월 ICA(국제협동조합연맹) 자선 콘서트에서 상당 부분 변형된 버전이 연주된 데 이어, 새로운 7분짜리 버전이 보위와 첫 녹음이었

던 리브스 가브렐스(리드 기타)와 에르달 크즐차이(드럼과 베이스)와 함께 녹음되기도 했다. 이 버전은 훗날 《Lodger》의 보너스 트랙으로 수록되었다.

LOOKING FOR A FRIEND

• 덴마크 발매 싱글 B면: 1985년 5월 • 라이브 앨범: 《Beeb》

〈Looking For A Friend〉는 1971년 6월 3일 보위가 출연한 BBC 세션을 통해 첫 지상파를 탔는데, 이날 보위는 마크 프리쳇과 함께 듀엣으로 노래를 불렀다. 6월 17일 트라이던트에서 탄생된 3분 15초짜리 싱글은 단명한 그룹 아놀드 콘스의 이름으로 녹음되었다(2장 'HUNKY DORY' 참고). 이 두 상이한 버전은 여러 부틀렉에 실려 있는데 백킹 드럼 트랙, 베이스, 리듬 기타는 동일하지만 다른 부분은 상당히 차이가 난다. 좀 덜 정교한 버전에서 리드 보컬은 보위와 프리쳇이 나눠 갖는데, 보위가 첫 번째 벌스를, 프리쳇이 두 번째 벌스를 부른다.

이와는 다른 더 잘 알려진 아놀드 콘스 버전은 전반적으로 더 세련됨이 느껴지고 피아노, 기타, 백킹 보컬, 퍼커션이 추가로 녹음되어 있다. 트레버 볼더와 믹 론슨의 존재가 명백히 드러나는 이 버전의 리드 기타는 마크 프리쳇이 잡았다. 이 버전의 리드 보컬은 오랫동안 프레디 버레티로 알려져 왔지만, 실제로는 마크 프리쳇을 포함한 여러 사람이 함께 부른 것처럼 생각되는데, 유력한 후보는 〈Rupert The Riley〉로 명성을 얻은 미키 킹, 그리고 코러스 파트에서 존재를 분명히 하는 믹 론슨과 데이비드 보위이다. 그들은 곡의 속내를 굳이 숨기지 않으며 '여성'으로서의 성적 취향을 설득력 있게 드러낸다: '오랜 시간 파트너를 찾아다니며 유혹해 왔지, 다른 사내를 받아들이기 위해 내 남성성을 버려 왔어Been trolling too long, been losing out strong for the strength of another man'. 틀림없이 현존하는 가장 멋진 버전인 이 녹음은 부틀렉 시장에서 구할 수 있는 가장 놀랍고도 군침을 유발하는 희귀 아이템일 것이다. 맹렬한 피아노와 으스대는 듯한 박수 소리, 싱어롱 코러스, 〈Queen Bitch〉의 가사 '새틴과 타투satin and tat'는 보위가 쓴 가장 노골적인 동성애적 가사 안에서 루 리드가 〈Waiting For The Man〉(〈Looking For A Friend〉와의 명백한 제목 유사성에도 주목해 보라)에서 그려낸 화류계와 만난다. 두 번째 벌스는 다른 녹음과 살짝 다른데, '벽에 붙은 외계인과 뒤쪽에 걸린 거

울을 통해 마주하며With the mirror on your backside face-to-face with the spaceman on the wall'라는 가사는 '나는 그림에 나오는 것처럼 아름다워, 정말 멋진 상대라고, 전화해주면 좋겠어I'm pretty as a picture, oh so nice, hoping that you might call'로 바뀌었다. 원래 싱글로 발매될 예정이었던 이 버전은 미공개 상태로 남아 있다가 1985년 스칸디나비아 레이블 크레이지 캣이 아놀드 콘스의 노래 세 곡을 담은 12인치 싱글을 공개하면서 세상에 알려졌다.

1971년 11월 11일 〈Looking For A Friend〉는 《Ziggy Stardust》의 초기 단계에서 다시 녹음되었지만, 이 버전은 들을 수 없었다. 관행적으로 많은 부틀렉 거래자들이 《Ziggy》의 아웃테이크라 불렸던 비상업용으로 만들어진 2분 12초짜리 거친 데모는 틀림없이 스파이더스의 작품은 아니었으며, 아놀드 콘스의 녹음이라기보다는 초창기 활동 중에 제작된 것처럼 보인다. 숙련되지 않은 백킹 뮤지션들이란 세월이라는 안개 속에서 사라지는 법이다. 하지만 보위가 그해 초 라디오 룩셈부르크 데모 작업에 수많은 무명 연주자들을 초청한 사실은 유명한 일화이다. 〈Looking For A Friend〉는 1971년 9월 25일 에일즈베리 공연에서 여전히 세트리스트에 포함되어 있었지만, 그해 말부터는 레퍼토리에서 자취를 감췄다.

LOOKING FOR LESTER
• 앨범: 《Black》 • 싱글 B면: 1993년 10월 [40위]

레스터 보위의 원기 왕성한 재즈 트럼펫은 《Black Tie White Noise》의 특징적인 사운드라 할 수 있는데, 두 보위가 트럼펫과 색소폰으로 상대의 리프를 따라가는 대목은 앨범의 중핵이라 할 수 있다. 보위 자신이 시인했듯 이 세련된 테크노-재즈의 제목은 존 콜트레인의 곡 〈Chasin' The Trane〉으로부터 따온 것이다. 〈Looking For Lester〉는 《Young Americans》에서 마지막 연주를 선보인 피아니스트 마이크 가슨의 복귀를 알린 작품이기도 한데, 그는 이후 보위 사운드의 대체 불가능한 기여자로 다시 자리하게 된다. "그의 재능은 훌륭해요." 1993년 보위는 『레코드 컬렉터』에 이렇게 말했다. "이 트랙에서 그는 보석 같은 재능을 한 무더기 풀어 놓았어요. 정말 비범하고도 독특한 피아노 연주였죠."

LOOKING FOR SATELLITES (데이비드 보위/리브스 가브

• 앨범: 《Earthling》 • 미국 프로모: 1997년

《Earthling》 세션이 시작되기 전인 1996년 8월, 전 세계 언론은 화성에서 생명체의 흔적이 발견되었다는 보도를 폭발적으로 내보냈다. 보위는 자신의 과거 레퍼토리 중 특정 트랙을 줄기차게 선곡하는 뉴스에 마음을 빼앗겼지만 한편으로는 섬뜩한 기분이 들었다. "달 반대편에 얼음층이 있고, 어떤 행성에는 물의 흔적이 있다는 추측이 나왔죠. 재미있는 상상이라고 생각해요." 나중에 그는 이렇게 말했다. "뉴스는 그곳에 틀림없이 생명체가 있다는 소식을 전하고 있었죠. 오, 그렇다면 우리는 이제 어떻게 해야 하는 걸까요?" 《Earthling》에 들어갈 두 번째 트랙으로 녹음한 〈Looking For Satellites〉는 몇 주 동안 세계인들의 숨을 멎게 했던 이야기를 활용해 외계인의 본질을 다루기보다는 그 존재가 인간에 몰고 온 파장을 다루고 있다: '이제 우리는 어디로 가야 하지? / 저 우주에 뭔가가 있어 (…) 우리가 찾는 저 존재는 대체 누구지?Where do we go from here? / There's something in the sky (…) Who do we look to now?'. 이와 동일한 주제를 다룬 칼 세이건의 1985년 소설 『콘택트』가 《Earthling》 세션 기간 중 영화화되기도 했다.

셔플 댄스 느낌의 백비트는 전작에 수록된 〈I Have Not Been To Oxford Town〉의 앰비언트 펑크(funk)를 연상시키는데, 보위가 만든 가장 아름다운 코드 진행 덕택에 이 곡의 분위기는 운명의 싸늘한 필연성을 나타내기보다는 차라리 아쉬움 가득한 불확실성에 더 가까워졌다. 배경을 형성하는 텍스트는 주문처럼 트랙을 부각하는 반복적인 컷업 보컬과 하나가 되고, 텍스트 자체보다 더 설득력 있는 음성적 공명을 만들어낸다. "아무 단어나 막 가져다 썼어요." 데이비드는 이렇게 설명했다. "샴푸(Shampoo), 티비(TV), 소년의(Boy's Own)… 뭐든 입 밖으로 튀어나오면 가사가 되는 형국이었죠." 'Boyzone'이 아니라 'Boy's Own'이 된 건 우연이었다. 훗날 데이비드는 《Earthling》 발매 당시 영국에서 절정의 인기를 누리던 아일랜드 보이 밴드 보이존을 들어본 적도 없다고 고백했다. "솔직해져야만 할 것 같네요." 1999년 그는 이렇게 말했다. "아주 어렸을 때 『The Boy's Own Paper(월간 소년)』라는 잡지가 있었죠. 사람들은 귀엽게도 그걸 줄여서 '봅(Bop)'이라고 불렀어요. 내가 가사에 쓴 건 그 잡지에 관한 거였어요. 그러자

노래

내 앞으로 편지가 쇄도했는데, 그걸 보고 나서야 그 친구들이 영국에서 가장 핫한 신인 밴드라는 사실을 알게 되었죠. 기뻤다고 말해야 되는 거겠죠."

보위는 〈Looking For Satellites〉를 "이 특별한 시기에 우리가 스스로의 정체성을 발견하게 되는 영역을 직접적이고도 이성적으로 그려낸 곡"이라고 설명했다. "그건 아마 종교와 과학 사이의 어딘가일 거예요. 그다음엔 어디로 가게 될지 확신할 수는 없지만 말이죠. 한밤중에 해변에서 인공위성을 찾기 위해 홀로 서 있는 건 꽤 심란한 작업일 거예요. … 하지만 바로 당신이 찾고 있는 게 해답입니다."『에일리언 인카운터스』매거진과의 인터뷰에서 보위는 이렇게 첨언했다. "지금껏 썼던 곡 중 가장 영적인 곡이라 할 수 있어요. 구원의 십자가와 UFO 사이 어딘가에 존재하는 곡이죠."

〈Looking For Satellites〉에 탁월하게 기여한 인물은 리브스 가브렐스인데, 그는 복잡한 퍼즈 톤의 기타 솔로로 탁월한 클라이맥스를 조성했다. "나는 데이비드의 주장과는 다르게 이 곡에 솔로가 있어야 한다고 생각하지 않았죠." 훗날 가브렐스는 이렇게 고백했다. "처음 생각과는 다르게 기타 솔로를 연주해야 해서 몹시 화가 났어요. 녹음실을 나와 커피를 한잔하면서 어쩌면 이게 내가 지금껏 했던 일 중 가장 잘한 일은 아닐까 마음을 다잡아 보았죠." 한편 보위의 설명은 이러했다. "나는 가브렐스에게 한 번에 현 하나만 연주해달라고 부탁했어요. 그래서 그는 낮은 E를 치다가 코드를 바꿔 A로 올라가야만 했어요. 그러다가는 다시 D로 내려가야만 했는데, 코드가 바뀔 때까지 그 코드만 쳐야 했죠. 그건 독특한 솔로를 만들어낸 도약대가 되었어요. 그는 정말 마음에 들어했어요." 가브렐스는 말을 이었다. "연주를 멈춰야 되는 지점에 이르자 이런 생각이 들었죠. '씨발, 이게 다 뭐야!' 그러고는 약속을 무시한 채 코러스 전반에 솔로를 넣어 버렸죠. … 데이비드가 규칙을 정한 덕분에, 이 솔로는 더 멋진 형태로 흘러갈 수 있었어요. 내가 좀 지나치긴 했지만 말이죠. 결과적으로는 오르가즘이 느껴지는 연주가 되었어요."

라디오 포맷에 맞게 변형한 한 에디트 버전은 미국 시장 프로모로 공개되었지만, 이 트랙을 싱글로 발매하겠다는 계획은 (전례 없이 중국어로 노래한 버전을 B면에 함께 넣어서) 그만 무산되고 말았다. 이에 마이크 가슨은 실망했는데, 그는 이 곡을 앨범 최고의 트랙이라 생각했기 때문이었다. 이 곡은 보위의 50세 생일 기념 공연과 'Earthling' 투어 내내 연주되었다.

LOOKING FOR WATER
• 앨범: 《Reality》• 라이브 비디오: 「Reality」

직설적인 록 넘버를 가장한 〈Looking For Water〉는 반복적으로 하강하는 베이스라인과 메트로놈에 충실한 드럼 위로 얼 슬릭의 불협화음 기타가 돌출되는 곡이다. 《Reality》에서 이 곡만 그런 건 아니지만, 〈Looking For Water〉에는 《Never Let Me Down》의 향취가 느껴진다. 반복적인 최면 효과를 드러낸 곡 제목도 그렇지만 리듬과 선율 프레이즈는 〈Glass Spider〉의 코러스 파트 '물이 다 빠지니 엄마가 나타났어Mummy come back cause the water's all gone'를 연상시킨다.

하지만 직접적으로 감지되는 음악적 강렬함은 《Reality》 앨범의 가장 매혹적인 가사에 의해 상쇄된다. 〈The Loneliest Guy〉의 음울함을 9·11 테러 이후의 허무주의 무드로 변형한 가사-'나는 뉴욕에서 신과 결별했어 / 너는 어떤지 잘 모르겠지만 적어도 내 마음속엔 없어I lost God in a New York minute / Don't know about you but my heart's not in it'-와 저류에 깔린 분노는 아주 새로운 것이다. "틀림없이 중동 녀석들과 연관된 일 같아." 2003년 가사에 대한 질문을 받은 데이비드는 얼굴 색깔 하나 변하지 않은 채 솔직하지 못한 답변을 했다. "이 가사를 쓸 때, 내 머릿속엔 물을 찾아 사막을 횡단하는 사람의 이미지가 떠올랐어요. 정말 클리셰 같은 이미지죠. 하지만 이내 그의 눈에 비친 유일한 사물은 오일 펌프일 거란 생각이 들었어요. 펌프는 잘 작동되고 있는 것 같지만, 정작 필요한 물은 보이지 않아요. 그건 틀림없이 군사적이면서 산업적인 국제 정세를 빗댄 거예요. 어쩌면 둘 다요. 1990년대 후반 구상되기 시작해 현재까지 영향력을 행사하고 있는 미 행정부의 대외 정책 말입니다. 그런 이미지를 머리에 그리고 있었어요."

미국 외교 정책에 대한 역설적인 비판을 숨기고 있는 것만 같은 〈Looking For Water〉에는 《Reality》 안에 담긴 두 레퍼런스 중 하나이자 모트 슈먼의 〈Amsterdam〉 번역 가사에도 들어간 '이른 새벽녘의 빛the dawn's early light'이라는 가사가 포함되어 있는데 이 대목은 당연하게도 〈The Star-Spangled Banner〉의 도입부 가사를 인용한 것이다.

〈Looking For Water〉는 'A Reality Tour'에서 연주

되었고, 2004년에는 빔 벤더스 감독의 영화 「랜드 오브 플렌티」의 사운드트랙에도 수록되었다.

LOUIE, LOUIE GO HOME (폴 리비어/마크 린지)

· 싱글 B면: 1964년 6월 · 싱글 B면: 1978년 9월
· 컴필레이션: 《Early》

원래 A면을 위해 쓰였던 보위가 낸 첫 싱글 B면 곡은 1960년 리처드 베리의 잘 알려진 〈Louie Louie〉로 데뷔한 폴 리비어 앤드 더 레이더스의 잘 알려지지 않은 곡을 커버한 것이다. 레이더스의 후속타는 〈Louie, Go Home〉(그들 자신이 이렇게 이름 붙였다)이었다. 더 혼란스럽게도 1964년, 그룹 킹스멘이 불러 히트한 〈Louie Louie〉 커버 버전은 중요한 R&B 스탠더드를 악명 높은 문제작으로 뒤바꾸었고 어처구니없게도 FBI가 조사에 착수하기도 했다. 데이비 존스가 킹 비스와 함께 연주한 이 곡은 노골적인 비틀스 냄새가 나는 곡을 변형해 A면에 담긴 롤링 스톤스 스타일의 허세로 완결했고, 킹 비스의 라이브 레퍼토리가 되었음은 물론 훗날 매니시 보이스가 연주하기도 했다. 40년이 지난 후, 데이비드는 《Reality》의 수록곡 〈She'll Drive The Big Car〉에 주고받는 형태의 후렴 '더 크게 불러Just a little bit louder now'를 차용했다. 〈Louie, Louie Go Home〉은 《Early On》에 포함되었고 2005년 여러 아티스트가 참여한 컴필레이션 《And The Beat Goes On》에 수록되었다.

LOVE ALADDIN VEIN : 'ZION' 참고

LOVE IS ALWAYS (앙드레 지루/윌리 알비무어/데이비드 보위): 'PANCHO' 참고

LOVE IS LOST

· 앨범: 《Next》 · 보너스 트랙: 《Next Extra》
· 컴필레이션: 《Nothing》

《The Next Day》에서 보위가 가장 좋아하는 트랙이라고 전해지는 〈Love Is Lost〉는 한때 앨범 제목이 될 뻔했고, 이후 뮤지컬 「라자루스」에 삽입되었다. 이 곡은 틀림없이 《The Next Day》에서 가장 강력한 트랙 중 하나라 할 만하다. 〈Ashes To Ashes〉의 교묘한 스카 드럼 연주와 초기 크라프트베르크 스타일의 로봇 댄스 그 어딘가에서 맴도는 리듬 트랙으로부터 전개되는 고전

적인 보위식 멜로드라마를 배경으로, 보위가 서늘한 키보드를 연주하는 동안 게리 레너드는 으르렁대는 기타를 연주한다. 토니 비스콘티는 이렇게 묘사한 바 있다. "아주 독특한, 정말 극도로 진보적인 트랙이죠. 우리는 《Low》에서 써먹었던 몇몇 테크닉을 사용했어요. 사운드 측면에선 비슷한 점을 느낄 수 있지만, 다른 측면에서 본다면 뭔가 새로운 시도였죠." 《Low》의 느낌이 가장 직접적으로 인지되는 지점은 〈Breaking Glass〉와 〈Sound And Vision〉 같은 트랙들로부터 잘 알려진 디스토션 걸린 스네어 이펙트였는데, 이 곡에서 가장 주목할 만한 순간은 곡 중반부에 등장하는 아름다운 브레이크다운이다. 게리 레너드의 기타가 파고들어오며 〈Hallo Spaceboy〉를 느리게 변주하는 순간 역시 눈길을 끈다.

백킹 트랙은 2011년 9월 13일, 보위의 리드 보컬은 11월 19일에 녹음해 나중에 추가로 오버더빙했다. 보위의 키보드 연주와 예측 불가의 독특한 코드 변화에 깊은 인상을 받은 스튜디오 엔지니어 마리오 맥널티는 이 곡을 극찬했다. "〈Love Is Lost〉에서 보위가 키보드를 연주하는 브리지를 듣고 온몸이 떨릴 정도였죠." 맥널티는 회고했다. "트리니티 스튜디오에서 곡을 쓸 때 불현듯 등장한 코드 진행이었어요. 정말 마법과도 같았죠."

〈Love Is Lost〉의 가사는 《The Next Day》에 담긴 그 어느 곡만큼이나 모호하다: '암흑과도 같은 시절, 네 나이는 스물두 살, 어두운 시절이지만 목소리만큼은 새롭지It's the darkest hour, you're twenty-two, the voice of youth, the hour of dread / The darkest hour and your voice is new'. 보위는 이렇게 곡을 시작한다. 하지만 그가 말하는 저 대상은 누구인가? 과거로부터 벗어나려 하는 빼앗긴 젊은 여성에 대한 이야기인가? 아니면 진정한 첫사랑과 결별하고 비틀거렸던 스물두 살 자신이 〈Space Oddity〉를 통해 새로운 목소리를 찾게 되었다는 이야기인가? 결국 다음과 같은 상상을 해보게 된다. 〈Where Are We Now?〉나 〈Like A Rocket Man〉에서 잘 드러난 것처럼 전설 속 이야기를 끄집어낸 보위는 스스로 노쇠한 메피스토펠레스로 분하고는 어린 자신에게 어서 파우스트 박사와 계약을 체결하도록 한다. 언젠가 닥칠 암흑기에 정서적 행복을 빼앗기는 대신 너는 성공하리라. 암울한 결론을 내린 악마의 백킹 보컬 코러스가 요동치는 동안 보위는 거칠고 고통스럽게 반복적으로 울부짖는다. '오, 너는 무슨 짓을 한 건가?

오, 무슨 짓을 한 거야?Oh, what have you done? Oh, what have you done?', 이 대목은 《The Next Day》가 우리에게 제공하는 애달픈 청취 경험이다.

하지만 이야기꾼 보위의 사적인 가사는 보다 주의 깊게 읽힐 필요가 있다. 비스콘티는 이 곡을 "사랑 이야기가 아니라 인터넷 시대 사람들이 어떻게 감정을 상실해가는가에 대한 이야기"라고 말한 바 있다. 이 역시 충분히 고려해볼 만한 해석이다. 결국 이 가사에 대한 해석은 뭐든 가능해진다. 존 레넌의 1970년 싱글 〈Love〉-'사랑은 진실해, 진실한 것이 사랑이지Love is real, real is love'-의 메아리가 느껴지는 것도 결코 우연은 아니다. 보위는 자주 각별히 좋아하는 앨범으로 《John Lennon/Plastic Ono Band》를 언급하곤 했으니까. 《The Next Day》 중 가장 신시사이저가 과도하게 들어간 트랙들에서 '만나서 반가워'와 '잘 가'를 지속적으로 반복하는 지점은 빛바랜 사랑을 노래하는 소프트 셀의 1982년 클래식을 연상하게 만든다. 우연의 일치일 뿐이라고? 어쩌면 그럴지도 모른다. 하지만 작품 속에 주목을 끄는 징후를 남겨두는 것이야말로 보위의 장기 중 하나가 아니었던가.

《The Next Day》가 발매된 몇 개월 후, 록 그룹 엘시디 사운드시스템의 제임스 머피는 이 곡을 극단적으로 변형한 버전을 선보였다. 그보다 얼마 전 아케이드 파이어의 《Reflektor》에 참여하기 위해 일렉트릭 레이디 스튜디오를 찾은 보위는 머피와 친분을 나눈 사이였다. 《The Next Day Extra》에 포함된 머피의 10분 30초짜리 '헬로 스티브 라이히 믹스(Hello Steve Reich Mix)'를 토니 비스콘티는 다음과 같이 평했다. "믿을 수가 없었죠. … 그건 단순한 댄스 리믹스 버전이 아니었어요. 여러 번 듣고 나서야 밝혀지는 것들이 많았거든요. 머피 군에게 경의를 표합니다." 이 버전의 가장 놀라운 혁신 요소는 박수 소리, 그리고 머피와 세 동료가 스티브 라이히의 1972년 곡 〈Clapping Music〉을 새롭게 녹음한 버전에서 따온 루프를 삽입하고 원 작품의 리듬 트랙을 제거한 것이다. 리믹스 버전의 제목이 저렇게 지어진 이유다. 삑삑거리는 레트로 신시사이저 라인과 〈Ashes To Ashes〉의 키보드 샘플 역시 새롭게 추가되었고, 후반부에는 퍼커션 트랙을 댄스 플로어 친화적으로 재구성해 넣었다.

훗날 《Nothing Has Changed》의 몇몇 포맷에 포함되기도 한 4분짜리 'Hello Steve Reich Mix'는 2013년 10월 30일 머큐리 어워즈 시상식에서 그 실체를 드러냈다(《The Next Day》는 후보에 올랐으나 제임스 블레이크의 《Overgrown》에게 수상을 양보해야 했다). 바로 그 전 주간에 보위 자신이 기획하고 감독한 비디오에서는 사진작가 지미 킹이 촬영을 담당했고 코코 슈왑이 어시스턴트를 맡았다. 비디오는 다음 날 인터넷에 공개되었고 보도자료를 동봉한 USB 패키지는 12.99달러로 시판되었다. 가격이 이렇게 저렴해진 건 데이비드의 맨해튼 사무실에서 모든 클립을 촬영하는 한편, 1999년 〈The Pretty Things Are Going To Hell〉을 위해 짐 헨슨 크리처 숍에서 제작한 실물 크기 마네킹 두 개를 창고에서 끄집어내 재활용했기 때문이다. 목재 마네킹의 등장은 〈Love Is Lost〉에서 보위가 자신의 신화를 다시 심판대 위에 올리고 있다는 의혹을 강화한다. 신 화이트 듀크는 어둠 속에 보위 자신의 과거를 표상하는 환영처럼 도사리고 서 있으며, 〈Ashes To Ashes〉에 등장한 피에로는 이제 〈Where Are We Now?〉의 비디오 기법처럼 보위의 영상 속에 무표정하게 투사된다. 세면대에서 손을 씻는 장면에서 자신의 도플갱어들과 조우하는 장면은 〈Tuesday's Child〉를 연상케 한다.

2013년 11월에 두 번째 비디오가 인터넷에 공개되었는데, 이번에 공개된 영상은 10분에 달하는 CG로 제작된 'Hello Steve Reich Mix'의 풀 버전이었다. 바너비 로퍼가 감독한 이 주목할 만한 영상은 손뼉 치는 흑백 영상으로 시작해 기하학적 문양으로 발전해 나아간다. 첫눈에는 네덜란드 판화가 마우리츠 코르넬리스 에셔의 바둑판 무늬처럼 보이던 이 문양은 끝없이 변화하는 파도 형태로 요동치더니 가상의 경관을 형성하고 혼돈을 거쳐 두 사람의 나신으로 육화한다. 그리고 컴퓨터가 만들어낸 아담과 이브의 사랑을 나눈다. 디지털 신호가 다시 그들의 몸을 왜곡하고 〈Ashes To Ashes〉 비디오의 장면들을 파괴하는 동안, 아담과 이브는 CG 영상으로 되돌아가고 이미지는 해체되어 혼돈 속으로 흩어진다. 최면을 불러일으키는 이 영상은 볼 가치가 충분하다.

LOVE IS STRANGE (미키 베이커/실비아 로빈슨) : 'HELLO STRANGER' 참고

LOVE MISSILE F1-11 (마틴 데그빌/닐 휘트모어)
• 싱글 B면: 2003년 9월

《Heathen》의 수록곡 〈I Took A Trip On A Gemini

Spaceship〉이 가능할 것 같지 않던 커버 버전처럼 보였다면, 《Reality》세션에서 영국의 뉴웨이브 밴드 시그 시그 스푸트니크의 1986년도 히트곡을 부활시키기로 한 보위의 결정은 최악이라 할 수 있다. 그 옛날 밴드가 가졌던 악명은 대체적으로 EMI와의 백만 달러짜리 계약과 조르조 모로더가 달달하게 프로듀스해 영국 차트 3위까지 오른 글램 펑크 넘버 〈Love Missile F1-11〉이 누렸던 과대평가에 기인한 것이었다. 언론들은 시그 시그 스푸트니크가 콘텐츠에 대한 스타일의 승리를 대표하는 밴드인지, 아니면 저들의 능숙한 이미지 메이킹이 포스트-아이러니의 핵심인지를 놓고 열띤 토론을 벌였다(틀림없이 저들은 밴드가 데뷔작 《Flaunt It》에 상업성 가득한 트랙들을 포진시켰을 때 KLF와 같은 별난 아티스트의 탄생을 예측했으리라).

어느 쪽이든 〈Love Missile F1-11〉은 장난기 가득했으며, 노골적인 B급 유머를 얼빠진 로큰롤로 가져왔고, 에디 코크런의 전형적 리프를 섹스 피스톨스로부터 영향받은 무정부주의자적 태도로 연주한 곡이다. 사실, 이 곡은 보위가 스스로 해법을 찾기 위해 라이브에서 연주한 척 베리의 〈Round And Round〉와 크게 다르지 않았다. 1986년 시그 시그 스푸트니크의 방법론은 1972년 보위가 했던 것을 거의 그대로 가져온 것이다. 동시대 많은 밴드들처럼 이들은 대가에게 경의를 표했다. 밴드의 창시자로 펑크 밴드 제너레이션 엑스의 멤버였던 토니 제임스는 1977년 TV 쇼 프로그램 「Marc」에 출연하여 보위와 대면했는데, 그와 시그 시그 스푸트니크 멤버 전원은 모두 보위의 팬이었다. "처음 EMI 측과 계약했을 당시, 우리는 담당 A&R 매니저에게 프린스나 보위가 프로듀스한 레코드가 아니면 하지 않겠다고 밝힌 바 있었죠." 기타리스트이자 밴드의 공동 작곡가 닐 휘트모어는 내게 이렇게 털어놓았다. "우리는 정말 진지했어요! 저 둘을 우리 시대의 가장 혁신적이고 흥미로운 아티스트라고 생각하고 있었으니까요. 지금도 그렇다고 생각하고요. EMI는 두 사람 모두에게 택배를 보냈다고 장담했는데, 결국 다 거절당했죠. 대신 아주 영리했던 A&R 부서는 조르조 모로더는 어떠냐고 제안했어요. 그는 대단한 업적을 이뤄낸 사람이었으니까요. 하지만 우리는 프린스, 보위에게 요청했다는 EMI 측을 결코 믿을 수 없었죠. 나중에 어떤 파티장에서 프린스를 만나서 그에 대해 물어볼 기회가 생겼어요. 그는 내가 무슨 이야기를 하는지 갈피도 못 잡고 있더라고요!"

보위의 유쾌한 커버 버전은 오리지널 버전의 레트로풍 신시사이저, 분노에 찬 기타, 화려한 스테레오 녹음 테크닉을 충실하게 재현했다. 이 트랙은 싱글 〈New Killer Star〉의 CD와 DVD 포맷에 수록되었다. "데이비드가 이 곡을 커버한다고 했을 때 우리는 놀라 자빠졌어요." 닐 휘트모어는 회고했다. "그런 영광이 어디 있어요! 내 삶과 커리어에 가장 큰 영향력을 행사한 싱글을 우리 귀로 듣게 되는 거잖아요. 우리 작품을 보위가 하다니 정말 기분이 좋았죠. 당시 토니 제임스는 이렇게 말했어요. '지기가 낳은 망나니 자식의 노래를 지기 본인이 커버해준대!'"

LOVE SONG (레슬리 덩컨)

데이비드와 싱어송라이터 레슬리 덩컨과의 첫 만남은 1966년으로 거슬러 올라간다. 당시 덩컨은 보위 초창기 성공을 거두지 못한 〈I Did Everything〉의 백업 보컬리스트였다. 이후 몇 년간 두 사람은 때때로 좋은 관계를 형성했는데, 무엇보다도 덩컨은 데이비드를 전 연인이었던 스콧 워커의 작품을 통해 자크 브렐의 세계로 인도했던 주인공이었다. 1968년경, 간간이 덩컨의 햄스테드 아파트에서 진행되는 히피주의 명상 모임 겸 UFO 관측 모임에 참석하는 보위의 모습이 눈에 띄었다. UFO를 관측하기 위해 하늘을 쳐다본다는 모티프는 훗날 〈Memory Of A Free Festival〉에서 반복되기도 했다. 하지만 그사이 데이비드는 레슬리 덩컨의 곡 〈Love Song〉을 페더스의 포크 레퍼토리에 추가했는데, 이 곡은 엘튼 존이 《Tumbleweed Connection》에서 커버하기도 했다. 보위는 1969년 4월경 3분 30초짜리 어쿠스틱 데모를 녹음하며 존 허친슨의 리드 보컬에 하모니를 넣었다.

LOVE YOU TILL TUESDAY

• 앨범: 《Bowie》• 싱글 A면: 1967년 7월 • 싱글 B면: 1975년 5월 • 컴필레이션: 《Deram》, 《Bowie》(2010) • 라이브 앨범: 《Bowie》(2010) • 비디오: 「Tuesday」

'자유연애 찬가'라는 외피를 둘렀지만 실은 세상만사를 깨우친 자의 냉소가 담긴 이 곡은 데람 시절 보위 작품 중 잘 알려진 곡 중 하나이다. 초반부 귀에 잘 들리는 멜로디를 뽐내는 이 곡의 후반부는 BBC의 게임 쇼 「Blankety Blank」의 테마 음악이 그대로 표절했다. 《David Bowie》에 담긴 버전은 1967년 2월 25일 녹

음되었다. 새로운 보컬과 이보르 레이먼드의 정력적인 현악 편곡으로 무장하고, 알폰스 치불카의 《Winter Marching》 중 〈Hearts And Flowers〉를 보드빌 스타일로 연주한 두 번째 녹음은 앨범 발매 이틀 후인 1967년 6월 3일 데카에서 녹음되었다. 7월 14일 싱글로 공개되어 대체로 호의적인 평을 얻었던 보위의 첫 작품이 된 버전이 바로 이 두 번째 버전이다. 『레코드 리테일러』 신문은 이 곡을 "손쉽게 성취한 성숙하고 스타일리시한 퍼포먼스"라 평했고, 『레코드 미러』는 "이 청년은 정말 뭔가 다르다. … 눈에 띄는 싱글이라고 생각한다. 멋진 곡을 추천한다"고 첨언했다. 『디스크』의 페니 발렌타인은 이렇게 선언했다. "이 곡은 매우 유쾌하지만 실은 나흘간 그가 얼마나 그녀를 사랑했는지에 대한 씁쓸한 러브송이다. 그의 시류 감각과 유머가 이 레코드 안에 완벽히 녹아들어 있다. 더 많은 사람들이 그를 치하해주면 좋겠다." 긍정적 신호로 타오른 『멜로디 메이커』의 크리스 웰치는 보위를 "영국 팝의 극장 안에서 활동하는 몇 안 되는 진짜배기 솔로 가수 중 하나이다. … 아주 유쾌하며, 즉시 인정받을 만한 자격이 있다"고 설명했다.

같은 지면에서 유명 인사 시드 바렛은 '이 주의 신작'을 무뚝뚝하게 훑어보며 〈Love You Till Tuesday〉에 대해 이런 평을 남겼다. "그렇다. 이건 농담 같은 곡이다. 농담이란 좋은 것이다. 모두가 농담을 좋아하지 않나. 핑크 플로이드도 농담을 좋아한다. 그만큼 농담이란 일상적이다. 만약 당신이 이걸 두 번 듣는다면, 더 농담처럼 들릴지도 모른다. 농담이란 좋은 것이다. 모두가 농담을 좋아하지 않나. 핑크 플로이드도 농담을 좋아한다. 내 생각에 이건 재미있는 농담이다. 이 곡을 들은 사람들은 월요일을 맞으며 조금 더 기분이 좋을 거라고 생각한다. 이건 화요일을 다루고 있으니까. 아주 유쾌하다. 내 발이 탭댄스를 추고 있다고는 생각하지 않지만." 비록 케네스 피트는 이 코멘트에 격분한 나머지 바렛의 리뷰를 "바보 같다"고 언급한 바 있지만 말이다. 흥미롭게도 바렛의 저 코멘트는 핑크 플로이드의 히트 싱글이자 훗날 보위도 커버하게 되는 〈See Emily Play〉가 차트를 거세게 몰아치고 있던 시기 등장한 것이었다. 불과 한 달 전 『멜로디 메이커』는 "급성 '신경쇠약'으로 영국 록의 가장 총명한 재능이 곧 사라질 것"이라 보도한 바 있었다.

심지어 9월 미국 시장에 싱글로 공개된 〈Love You Till Tuesday〉는 그곳에서도 평단의 갈채를 수확했다.

『캐시 박스』는 이런 입장을 밝혔다. "열정으로 가득 찬 오케스트라 사운드, 팝 공연의 박력으로 넘치는 전달력, 날것의 가사는 이 에너지로 충만한 레코드를 차트 정상으로 도약시킬 것이다." 이 전례 없는 호평에도 불구하고, 이 싱글은 미국과 영국 차트 양쪽 모두에서 실패했다.

보위는 1967년 11월 8일 네덜란드 TV 프로그램 「Fenkleur」에 출연해 이 곡을 불렀고, 같은 해 12월 18일 자신의 첫 번째 BBC 라디오 세션에서 이 곡을 싱글 버전 편곡으로 충실히 재창조했다. 이날 공연은 2010년 《David Bowie: Deluxe Edition》을 통해 발매되었다. 1968년 2월 27일에는 독일 TV 프로그램 「4-3-2-1 Musik Für Junge Leute」에 모습을 드러내 이 곡을 부르기도 했다. 그와 거의 동시에 보위는 린지 켐프가 제작한 마임 쇼 「Pierrot In Turquoise」의 런던 공연에서도 이 곡을 불렀으며, 같은 해 8월에는 결과가 좋지 않았던 카바레 쇼케이스에서도 이 곡을 불렀다. 또한 이 곡은 1969년 영상 「Love You Till Tuesday」의 오프닝 크레딧에 등장하기도 했는데, 이 장면에서 보위는 흰색 배경에서 패션 디자이너 오시 클라크의 끝내주는 푸른색 슈트를 차려입고 싱글 버전-현재 '너무 감상적이야(Hearts And Flowers)'라는 종결부는 빠져 있다-에 맞춰 마임 연기를 펼친다. 1969년 1월 24일과 29일 트라이던트에서 그는 이 곡의 독일어 버전 〈Lieb' Dich Bis Dienstag〉을 녹음했다. 이 독일어 버전은 싱글 편곡에 리자 부슈가 가사 번역을 맡았는데, 원래 개봉이 예정되었던 영상의 독일어판을 염두에 두고 만들어진 것이었다.

보위가 홀로 기타를 들고 1966년 녹음한 3분 15초짜리 데모는 여러 부틀렉에 삽입되어 있다. 나중에 나온 버전의 미들 에이트는 특별히 흥미로운데 데이비드는 여기서 이렇게 노래한다: '나는 당신의 커피잔에 담긴 커피 (글자 그대로), 당신의 찻잔을 젓는 스푼 / 만약 당신에게 문제를 느낀다면 그건 아마 나 때문일 거야 / 나는 당신이 있는 모든 장소에 숨어 있으니까I'm the coffee in your coffee (sic), the spoon in your tea / If you've got a problem then it's probably me / I'm hiding every place that you are'. 흥미롭게도 '찻잔에 담긴 설탕처럼'이라는 가사는 어사 키트의 곡 〈Après Moi〉에도 등장하는데 종결부의 건방진 가사 '그래, 나는 전혀 그를 신경 쓰지 않아Oh well, I really didn't

like him anyway'는 어쩌면 보위 곡을 '이별 장면'으로 끝내게 할 수도 있었다. 〈Après Moi〉는 키트의 1955년 작 《Down To Eartha》의 수록곡 〈The Day That The Circus Left Town〉 다음 트랙인데, 언급된 트랙 역시 보위에게 영향을 미쳤다.

2007년, 얼룸 도크(Heirloom Dork)의 커버 버전이 핀란드 아티스트들이 참여한 컴필레이션 《Kuudes Ulottuvus》에 수록되었다. 이 곡을 아는 사람은 많지 않다.

LOVER TO THE DAWN

1969년 4월경 몇몇 공연을 진행하면서 보위는 존 허친슨과 함께 이 4분 48초짜리 어쿠스틱 넘버 데모 작업을 했다. 듀오에게 큰 영향을 준 사이먼 앤드 가펑클 스타일의 하모니가 흘러넘치는 이 곡은 〈Cygnet Committee〉의 프로토타입이었다는 점에서 무척 흥미로운 곡이다. 비록 〈Cygnet Committee〉가 주는 리듬적 강렬함, 음악 구조의 복잡성이나 히피에 대한 반감은 없지만 대신 친숙한 도입부 가사는 분노에 찬 장광설로 확장되는데, 누구나 예상했듯 그 대상은 곡이 나오기 얼마 전 헤어진 허마이어니 파딩게일이다: '엄한 소리 하지 마, 냉정한 여인이여 (…) 너 귀찮게 하자고 여기 있는 건 아니야Don't be so crazy, bitter girl (…) we're not just sitting here digging you'. 매혹적인 소품이다.

LOVING THE ALIEN

• 앨범: 《Tonight》 • 싱글 A면: 1985년 5월 [19위] • 싱글 A면: 2002년 4월 [41위] • 다운로드: 2007년 5월 • 라이브 앨범: 《Glass》, 《A Reality Tour》 • 컴필레이션: 《Best Of Bowie》, 《Club》 • 비디오: 「Collection」, 「Best Of Bowie」 • 라이브 비디오: 「Glass」, 「A Reality Tour」

《Tonight》의 오프닝 트랙은 앨범의 약점을 정확히 요약하고 있다. 송라이팅은 놀랍다. 하지만 장엄한 오페라로 부상해야 했던 트랙은 무미건조하고 지나치게 정교한 프로듀싱, 물결치는 신시사이저 홍수, 시대에 뒤떨어질 정도로 에코 가득한 드럼 비트, 우스꽝스러울 정도로 얌전한 기타 브레이크 때문에 절정에서 끌어내려졌다. 나중에 보위는 데모가 더 탁월했다는 점을 사과하듯 시인하기도 했다. 그렇다고는 해도 〈Loving The Alien〉이 재앙이라는 말을 하려는 것은 아니다. 아리프 마딘의 현악 편곡은 한 편의 서사시이며 경쾌한 마림바 연

주는 《Tonight》이 잠정적으로 월드뮤직을 끌어안았다는 것을 보여주는 지표이기 때문이다. 세션이 있기 얼마 전 〈Ricochet〉를 작업하던 보위가 태국의 한 퍼커션 밴드에 빠져 있었음을 연상시키는 대목이었다. 훗날 보위는 숨가쁜 백킹 보컬 '아-아-아'가 필립 글래스의 《Einstein On The Beach》를 차용한 로리 앤더슨의 〈O Superman〉을 떠오르게 한다고 고백하기도 했다.

얼핏 보기에 '외계인(alien)'이라는 단어는 지기 시절에 많이 사용했던 공상과학 테마를 다시 언급하는 것 같지만, 가사를 집중해서 보면 전혀 다른 맥락이 있음을 알게 된다. 〈Loving The Alien〉의 매끈한 프로듀싱 배후에는 고결한 척하는 기존 종교의 편협함에 대한 신랄한 비판이 담겨 있기 때문이다: '기도하면 네 모든 죄는 하늘에 걸리게 될 테니 / 기도하라, 그러면 이교도들의 거짓은 사라질지니 / 기도는 가장 슬픈 광경을 은폐한다If you pray all your sins are hooked upon the sky / Pray and the heathen lie will disappear / Prayers, they hide the saddest view'. 당시 보위는 이 곡을 이렇게 평했다. "이 앨범에서 가장 사적인 내용을 담은 곡이죠. 그렇다고 다른 곡들이 객관적으로 쓰였다고 말할 수는 없지만, 적어도 분위기는 훨씬 가벼우니까요. 이 곡을 구상하며 나는 우리가 교회 때문에 견뎌야 하는 끔찍한 것에 대한 아이디어를 떠올려 보았어요. 그게 시작이었죠. 몇 가지 이유로 화가 치민 상태였거든요." 십자군들의 학살을 메인 테마로 사용한 〈Loving The Alien〉은 종파를 넘나드는 화합, 특히 이슬람과 기독교의 화합을 촉구하는 곡으로 종교 지도자들의 동기에 대해 의문을 제기한다. "참담한 사실은 그간 교회에 너무 많은 권력이 부여되었다는 것이죠." 보위는 이렇게 설명했다. "'외계인'이란 단어는 새삼스럽지만 우리 역사의 상당 부분이 잘못되었다는 인식으로부터, 또 우리가 습득한 지식은 너무나도 왜곡되었다는 인식으로부터 나온 거예요. … 성경의 오역을 모두 감안하더라도 우리네 삶이 이 잘못된 지식으로 인해 인도되고, 수많은 사람들이 그로 인해 죽어간다는 점은 괴이한 일이 아닐 수 없죠."

1985년 5월 〈Loving The Alien〉은 리믹스되어 싱글로 발매되었는데, 틀림없이 그 시점은 데이비드가 이 트랙이 히트할 것 같다는 호의적인 리뷰를 접한 후였다. 그렇지만 이 곡은 호화로운 패키지(접이식 포스터가 포함된 12인치 바이닐)와 깜짝 놀랄 만큼 야심찬 비

디오라는 두 가지 매력포인트에도 불구하고 차트 19위라는 애매한 성공에 그치고 말았다. 데이비드 말렛과 함께 비디오 감독을 맡은 보위는 괴상하게 차려입은 두 명의 백킹 뮤지션과 함께 네덜란드 판화가에서 스타일의 경사진 무대 위에서 이 곡을 부르는데, 이 영상에는 물 위를 걷기, 세례반 안에 고인 피를 발견하는 것과 같은 인상적인 장면들이 삽입되어 있다. 보위는 불타는 기사단으로, 스필버그의 영화 「레이더스」에서처럼 분수대 앞에 놓인 오르간 위에 올라타 예복 차림에 톱 해트를 쓰고, 분노에 차 이슬람 드레스에 붙은 달러를 떼어 황폐한 땅에 던져 버리는 신부와 함께 서 있다. 물질주의 체계, 여성의 성 상품화와 문화를 구분하는 교육을 비난하는 비디오는 진지하다. 비록 잘 정돈되지 못한 아이디어들은 멋진 프로모에 비해 부족하지만 말이다. 《Tonight》의 커버 아트워크로부터 따온 보위의 푸른색 피부 이미지는 아마 자신을 백인도 흑인도 아닌 아웃사이더로 만들려는 상징적인 시도였을 것이다. 입 안에 전구를 물고 있는 괴이한 이미지는 다시 한번 로리 앤더슨의 정신 나간 〈O Superman〉 비디오로부터 빌려왔다. 다르게 편집된 두 버전이 존재하는데, 그중 하나에는 보위가 코피를 흘리는 장면이 담겨 있다.

데이비드의 아내 이만은 훗날 이 곡을 "각별히 좋아하는 곡이자, 두 사람의 만남을 예측한 것 같다"고 털어놓기도 했다. 한편 보위 자신은 1993년 이렇게 말했다. "이 곡에서 내가 하려고 했던 건 무슬림과 기독교인의 화합 가능성에 대한 사유의 확립이었죠. 언젠가 내가 무슬림 신부를 맞게 될 줄은 상상하지도 못했어요. 틀림없이 미래를 예견하는 노래였죠!" 아니나 다를까, 이 곡은 2001년 이만 자서전 『I Am Iman』의 초판 부록 CD를 위해 보위 부부가 직접 고른 다섯 트랙에 포함되었다.

2002년 4월 뉴욕의 프로듀서 스컴프로그의 뛰어난 클럽 리믹스 버전은 'The Scumfrog vs Bowie'라는 이름으로 발매되었다. 소폭의 영국 차트 히트를 기록한(댄스 차트에서는 더 선전해 9위까지 올랐다) 이 리믹스의 애니메이션 비디오는 오리지널 클립 장면을 변화무쌍한 도시 마천루 숲에 투사해 보여주는 방식으로 제작되었다. 이 비디오는 인핸스드 싱글 CD에도 포함되었고, 나중에 스컴프로그의 2003년 앨범 《Extended Engagement》에도 들어갔다. 1985년 오리지널 12인치 싱글에 담긴 확장판 리믹스들은 2007년 다운로드용으로 발매되었다.

〈Loving The Alien〉은 'Glass Spider' 투어 동안 공연되었다. 그로부터 16년이 흐른 2003년 2월 28일, 시의적절하게도 '무슬림과 기독교인의 화합 가능성'을 핵심 테마로 다시 다룬 이 곡은 티베트 하우스 자선공연에서 아름다운 새 편곡으로 부활했다. 다른 요소들을 다 들어낸 채 게리 레너드의 기타 반주에 보위가 노래하는 변형 버전은 'A Reality Tour'에서 다시 모습을 드러냈다. 솔로 무대의 명칭으로 '스푸키 고스트(Spooky Ghost)'를 내세운 게리 레너드는 이 곡을 라이브에서 계속 연주했다. 2015년 리드 싱어 스티브 스트레인지의 사후 발매된 그룹 비세이지의 스튜디오 앨범 《Demons To Diamonds》에 이 곡의 커버가 담겼다.

LUCY CAN'T DANCE
• 보너스 트랙: 《Black》, 《Black》(2003)

1988년 'Lucille Can't Dance'('LIKE A ROLLING STONE' 참고)라는 제목으로 태어난 이 곡은 《Black Tie White Noise》 세션 동안 찬란하게 구원받았다. 앨범에 수록된 가장 강력한 트랙 중 하나인 이 곡은 어쩌면 싱글로도 좋은 성과를 올렸을지도 모른다. 나일 로저스는 데이비드 버클리에게 이렇게 말했다. "차트 1위는 떼어 놓은 당상이었죠. 하지만 이 곡이 고작 CD 보너스 트랙으로만 발매되자 보위 측근들은 죄다 놀라 자빠졌어요. 그는 성공으로부터 도피함과 동시에 '댄스'라는 단어로부터도 멀어졌어요."

로저스의 말이 맞았는지도 모른다. 히트할 듯했던 〈Lucy Can't Dance〉는 어쩌면 보위가 다시 한번 메인스트림을 이용했다는 혐의를 제공했을 수도 있으니. 과할 정도로 다듬어진 보컬은 1980년대 중반 그룹 프랭키 고즈 투 할리우드의 노래 〈Relax〉가 잘 보여주었던 '업템포 디스코' 유행으로부터 슬쩍해온 박동하는 비트 위에 깔린다. 1980년대에 대한 보위의 향수는 마돈나의 〈Material Girl〉을 살짝 참고한 지점에서 더 강하게 느껴진다. 귀에 잘 꽂히는 제법 괜찮은 웰메이드 팝. 하지만 다음과 같은 어처구니없는 2행구를 만들어낼 수 있었던 인물은 다른 사람도 아닌 바로 데이비드 보위였다: '광기 어린 노랫말이 이상해지는 동안 나는 혼란스러워 / 이 포스트모던한 노래에 내 모든 걸 걸었지 So I spin while my lunatic lyric goes wrong / Guess I put all my eggs in a postmodern song'. 멜로디는 1992년 〈Real Cool World〉와, 특히 1997년 〈Dead

Man Walking〉과 흡사하다.

LUMP ON THE HILL : 'HOLE IN THE GROUND' 참고

LUST FOR LIFE (이기 팝/데이비드 보위)
이기 팝의 1977년 앨범 타이틀 트랙의 작사는 이기가,
작곡은 데이비드가 맡았다. 훗날 팝은 이 곡이 예상 밖
의 악기로 쓰였다고 회고했다. "베를린에서 데이비드는
TV 앞에서 우쿨렐레를 가지고 이 곡을 썼죠." 데이비드
는 그 시절 두 사람이 AFN(미군 방송) 뉴스를 종종 시
청했다고 설명했다. "텔레비전에서 볼 수 있던 몇 안 되
는 영어 방송이었죠. 큰 소리로 방방 뛰는 리프는 그 뉴
스의 도입부였어요." 한편 이기에 따르면 문제의 리프
는 "모스부호 자판을 두드리는 사내"가 만들어낸 것이
라고 한다. "영민한 모방가였던 데이비드는 가까운 데
서 구할 수 있었던 악기를 집어 들고 연주를 시작했죠."
　공동 프로듀싱, 키보드와 백킹 보컬까지 보위의 지원
을 업은 〈Lust For Life〉는 대개 두 베를린 추방자의 성
공적인 중독 탈출을 축하하는 곡이라고 해석된다. "더
이상 거리를 잠에 취한 상태로 걷지 않았죠. 뇌가 술과
마약에 절어 있지 않았으니까요." 이 발언은 1977년 그
들의 습관이 현실과 정확히 부합한 것은 아니었다. 하
지만 광고로 가득 찼던 로스앤젤레스 시절 이후 그들이
틀림없이 나아진 것만은 사실이었다. 충만한 느낌의 인
트로는 단지 AFN 뉴스에서만 따온 것이 아니라 1966
년에 나온 거의 똑같은 두 모타운 히트곡(슈프림스의
〈You Can't Hurry Love〉와 마사 앤드 더 반델라스의
〈I'm Ready For Love〉)의 그루브에서도 따온 것이기
도 했고, 영화 「트레인스포팅」에 도드라지게 쓰인 덕분
에 1996년 대규모 방송 전파를 탈 수 있었다. 미디어에
광범위하게 노출된 〈Lust For Life〉는 싱글 발매되어
1996년 11월 26위까지 올랐다. 영리한 남자 보위는 이
미 새롭고 멋지게 편곡한 〈Lust For Life〉를 'Summer
Festivals' 투어 무대에 올린 상태였다.

LUV (앨런 호크쇼/레이 카메론)
「Love You Till Tuesday」(5장 참고)가 촬영에 들어가
기 며칠 전이자 〈Space Oddity〉를 쓴 바로 그 주간이었
던 1969년 1월 22일, 보위는 '러브(Luv)'라는 30초짜리
텔레비전 아이스크림 광고에 출연했는데, 이 영상의 감
독은 바로 리들리 스콧이었다. 이 영상에서 보위와 젊은

배우들은 아이스크림을 눈앞에 휘두르며 런던 2층 버스
의 출입구를 부지런히 오르락내리락한다. 데이비드는
가짜 밴드의 일원으로 클럽에서 공연 장면을 연기하며
CM송을 부른다: '러브! / 그대에게 모두 드리리 / 언젠
가 당신도 내게 돌려준다 말해줘 / 러브, 러브, 러브!'
　데이비드는 앨런 호크쇼와 레이 카메론이 작곡하고
그들의 밴드 민트가 연주했던 〈Luv〉 녹음에서는 그 어
떤 역할도 맡지 않았다. 이 곡은 같은 해 탠저린 레이블
에서 싱글로 발매되었고, 시간이 흐른 뒤에 사이키델릭
컴필레이션 《We Can Fly Volume 4》(패스트 & 프레전
트 레코즈, PAPRCD 2054)에도 수록되었다. 우연찮게
앨런 호크쇼는 그로부터 얼마 전이었던 1968년 5월 13
일 BBC 세션에서 보위를 위해 키보드를 연주한 바 있
었는데, 그는 나중에 TV 프로그램 테마곡 작곡가로 유
명해지게 된다. 〈Chicken Man〉은 BBC 방송의 학교 드
라마 「그레인지 힐」에 쓰였고, 「Channel 4 News」의 테
마곡, 1970년대 캐드버리 밀크 초콜릿 광고, TV 프로
그램 「Countdown」의 그 유명한 '30초' 테마 역시 그
의 작품이다. 하지만 〈Luv〉로는 성공하지 못했다. 아이
스크림이 재미를 보지 못한 것처럼 노래 역시 주목을
끄는 데 실패했다. 이 제품은 전혀 관심을 받지 못한 채
1969년 초여름 시장에서 퇴출됐다.
　케네스 피트는 이 광고로 이 젊은 스타가 25기니(옛
영국 금화로 1기니=1.05파운드)와 소정의 수당을 벌었
으며, 데이비드는 촬영 의상이라도 챙기기 위해 온 힘을
다했으나 제작사에서 걸려온 다급한 전화 한 통으로 인
해 좌절되었다고 저서에 기록하고 있다. 러브 아이스크
림 광고는 훗날 BBC의 「Before They Were Famous」
를 비롯한 여러 클립 쇼를 통해 다시 방영되었고 현재
는 인터넷을 통해 볼 수 있다.

MADAME GEORGE (밴 모리슨)
밴 모리슨의 1968년 앨범 《Astral Weeks》에 담긴 이 곡
은 밴드 하이프의 공연 레퍼토리였다.

MADMAN (데이비드 보위/마크 볼란)
보위와 마크 볼란이 협업했으나 미완성으로 끝난 이 곡
은 1977년 9월 쓰인 것으로 추정된다. 그즈음 데이비드
는 그라나다 TV의 프로그램 「Marc」('SITTING NEXT
TO YOU' 참고)에 게스트로 출연했는데, 이기 팝의 런
던 투어 당시 그가 볼란과 함께 있었다는 점을 감안하

면 1977년 3월이 맞을 수도 있다. 두 사람이 보컬과 기타를 함께한 수많은 데모 버전이 부틀렉에 담겨 있다. 1980년 뉴웨이브 밴드 커들리 토이스가 커버한 이 곡은 싱글과 앨범 《Guillotine Theatre》로 발매되었다.

1977년 두 사람의 협업으로 〈Casual Bop〉, 〈Exalted Companions〉, 〈Companies Of Cocaine Nights〉, 〈Skunk City〉, 〈Walking Through That Door〉 등 몇 곡의 다른 데모가 녹음되었다고 거론된다. 마지막으로 언급된 팔세토 보컬로 감싸인 디스코풍 데모는 의심의 여지 없는 보위의 것인데, 소문에 따르면 이 데모는 1975년 로스앤젤레스에서 볼란과의 협업으로 만들어진 것이라고 한다.

MAGGIE'S FARM (밥 딜런)

• 싱글 A면: 1989년 9월 [48위] • 다운로드: 2007년 5월

밥 딜런이 1965년 발표한 이 싱글은 마크 볼란의 〈Jeepster〉 리프를 바탕으로 틴 머신의 1989년 투어 레퍼토리가 되었다. '나는 매기네 농장에선 다시 일하지 않을 거야I ain't gonna work on Maggie's farm no more'로 잘 알려진 후렴구는 경기 불황과 인두세 정책이 동시에 영국을 강타한 1989년 사람들로부터 다시 한번 만족스러운 반응을 얻었다. 6월 25일 파리의 라 시갈 스튜디오에서 녹음된 버전은 〈Tin Machine〉과 함께 A면의 더블 싱글로 발매되었다. 그 전날 밤 암스테르담 공연장에서 촬영된 화질이 좋지 않은 비디오는 투어의 기념물로는 쓸 만했지만, 결과적으로 이 싱글은 차트 48위에 오르는 데 그쳤다.

MAGIC DANCE

• 사운드트랙: 《Labyrinth》 • 미국 발매 싱글 A면: 1987년 1월
• 컴필레이션: 《Best Of Bowie》(뉴질랜드), 《Club》 • 프로모: 2003년 12월 • 다운로드: 2007년 5월

영화 「라비린스」 화면에 처음 등장하는 보위의 곡은 놀랍게도 하드 록 넘버로 전통적인 동요를 기반으로 쓰였고 펑키(funky)한 리듬 기타와 작렬하는 일렉트릭 솔로를 잘 활용한 곡이다. 녹음 도중 백킹 싱어 디바 그레이의 아기가 옹알이 하기를 거부하는 바람에 예상하지 못한 문제가 터졌다. "아기는 입을 꾹 다물었죠." 보위는 회고했다. "결국 내가 옹알이를 해야만 했어요. 이 트랙에선 영락없는 아기가 되었죠!"

영화에서 〈Magic Dance〉(엔딩 크레딧에 나오는 바대로 촬영 당시 보위는 이 곡을 'Dance Magic'이라고 칭했다)는 성체 머펫들의 명연기를 위한 무대이다. 데이비드는 48명의 머펫과 의상을 갖춰 입은 12명의 엑스트라와 함께 춤판을 벌인다. 동요 가사 '달팽이의 점액과 강아지 꼬리slime and snails, puppy-dog's tails'와 고블린들의 코믹한 코러스에선 거의 알려지지 않은 악명 높은 또 다른 곡과의 접점을 발견할 수 있다. "지난 20년 동안 난쟁이들과 작업하게 될 거라고는 상상조차 해보지 못했죠." 당시 보위는 웃음을 터뜨렸다. "부두의 마법 / 누가 사용하지? / 그건 바로 너"라는 대사는 이 곡이 원래 캐리 그랜트와 셜리 템플 주연의 1947년 영화 「독신남」에 삽입되어 인기를 끌었던 오래된 학교 구전 동요라는 점을 강조한다. 한편 "아기를 쳐, 자유롭게 해줘"라는 대사는 비프 로즈의 〈Mama's Boy〉에 이미 사용되었는데, 1968년에 나온 이 곡은 어쩌면 〈Oh! You Pretty Things〉에도 영향을 끼쳤다. 가장 흥미로운 점은 도입부 '나는 내 아이를 봤어I saw my baby'의 멜로디가 이보다 훨씬 불길한 이기 팝의 오리지널 〈Tonight〉을 연상시킨다는 것이다.

〈Magic Dance〉는 리믹스되어 몇몇 국가에서 12인치 싱글로 발매되었는데, 이 버전은 댄 허프의 마초적인 중동(middle-Eastern) 스타일의 기타 브레이크를 잘 활용하고 있다. 라디오 방송을 위해 4분 8초짜리 싱글 에디트 버전도 준비되었지만 프로모 단계에서 진전을 보지는 못했다. 4분 1초짜리 미공개 '댄스 믹스' 에디트 버전이 '싱글 버전'으로 잘못 표기된 채 2002년 《Best Of Bowie》의 뉴질랜드 에디션에 수록되었다. 이듬해 《Club Bowie》에는 새로운 '대니 에스 매직 파티 믹스(Danny S Magic Party Mix)'가 포함되었는데, 이 앨범에는 12인치 프로모 싱글과 함께 다른 데서 구할 수 없는 'Magic Dust Dub' 버전이 함께 실렸다. 다양한 리믹스를 담은 EP가 2007년 다운로드용으로 발매되기도 했다.

MAID OF BOND STREET

• 앨범: 《Bowie》

1966년 12월 8일과 9일 녹음된 잔잔하고도 탁월한 트랙 〈Maid Of Bond Street〉은 보드빌 스타일의 피아노, 재주를 부리는 것 같은 싱커페이션 보컬, 런던의 잔혹한 밑바닥 삶으로부터 상처 입고 좌절한 데람 시절 보위의 전형적 가사를 특징으로 한다. 당시 런던은 유명 인사들

과 껍데기뿐인 쇼 무대만이 성공의 보증수표로 통하던 곳이었다. 데이비드가 처음으로 한 일이 본드 가에 있는 학교를 자퇴하는 것이었음을 감안해보면 '간절하게 스타가 되길 바라는really wants to be a star himself' 질투심 강한 소년이라는 대목이 자전적이라는 생각은 전적으로 상상력에 기인한 것만은 아닐 수 있다. 〈Little Bombardier〉처럼 이 곡의 가사는 영화에나 나올 법한 매력적인 환상을 재미없는 삶에 대한 돌파구로 삼고자 했던 초창기 보위의 모습을 보여준다: '저 소녀의 세상은 화려한 조명과 영화로 만들어져 있지 / 그녀의 관심사는 편집실 바닥에 흩어진 잡동사니야This girl, her world is made of flashlights and films / Her cares are scraps on the cutting-room floor'. 이 트랙은 미국에서 발매된 《David Bowie》에서는 누락되었는데 아마 지역색 강한 가사 때문이었을 것이다.

정확한 제목이 무엇인지는 여전히 불확실하다. 데람에서 나온 오리지널 LP 커버에는 'Maids Of Bond Street'이라 적혀 있는데, 틀림없이 데이비드는 단수(maid)와 복수(maids)로 모두 표기했던 것 같다. 한편 린지 켐프의 뮤지컬 동료였던 고든 로즈는 폴 트린카에게 자신이 「Pierrot In Turquoise」 공연에서 보위가 'Maids Of Mayfair'라는 곡을 불렀다고 언급하기도 했다. 로즈의 기억이 잘못된 것인지 아니면 보위가 정말 집 주소를 바꿨던 것인지는 명확히 알 방법이 없다. 하지만 어느 쪽이 맞든 〈Maid Of Bond Street〉은 「Pierrot In Turquoise」가 런던에서 공연되던 그 시절, 무대에서 선보였던 곡이라고 알려져 있다.

MAKE UP (루 리드)

루 리드의 《Transformer》를 위해 보위가 공동 프로듀서를 맡았던 〈Make Up〉은 두 사람 주변으로 모여들었던 게이들을 위한 가상 선언문이었다: '레이스로 만들어진 사랑스러운 가운, 당신이 얼굴에 칠한 저 모든 것들 (…) 이제 우린 커밍아웃을 하려고 해, 밀실 바깥에서, 거리에서Gowns lovely made out of lace, and all the things that you do to your face (…) Now we're coming out, out of our closets, out on the streets'. 당시 리드는 이렇게 말했다. "그 시절 게이의 삶은 멋진 것과는 거리가 멀었어요. 나는 사람들이 즐길 수 있는 멋진 곡을 하나 쓰고 싶었죠. 하지만 만약 그랬다면, 나는 게이로 낙인찍혔을 거예요. 하지만 아무래도 좋습니

다. 그건 중요하지 않으니까요. 나는 게이들을 좋아했기에 그들에게 닥친 상황이 마음에 들지 않았어요. 그들을 행복하게 할 수 있는 곡을 쓰고 싶었죠."

THE MAN : 'LIGHTNING FRIGHTENING' 참고

MAN IN THE MIDDLE (마크 프리쳇)

• 싱글 B면: 1972년 8월 • 덴마크 발매 싱글 A면: 1985년 5월

아놀드 콘스의 녹음(2장 'HUNKY DORY' 참고) 중 가장 알려지지 않은 이 곡은 1971년 6월 17일 트라이던트에서 녹음되었다. 백킹 트랙은 《The Man Who Sold The World》의 구조를 형성했던 심드렁한 히피 록으로 〈Holy Holy〉의 오리지널 녹음과 다르지 않다. 하지만 믹 론슨이 탁월한 솔로를 연주하는 동안 크레딧에 등재되지 않은 보컬리스트이자 곡의 작곡가인 마크 프리쳇이 루 리드를 유쾌한 버전으로 순화하려고 애쓴다. 데이비드가 민첩하게 자신의 심벌로 확립해둔 '양성애자 외계인 슈퍼스타' 캐릭터를 테스트 해보는 것 같은 흥미로운 가사는 주목할 만하다: '그는 새 시대의 상징이야, 당신과 나의 영토로 미끄러져 들어왔지 (…) 그가 입은 가운은 파리 제품이야, 가끔은 로마에서 만든 옷도 입긴 하지만, 그는 어디든 갈 수 있어, 집만 빼고 (…) 그는 한곳에 붙박이지 않은 남자, 그러니 어디에 있다고 말할 수 없겠지He is a symbol of a new age, he glides above the realms of you and me (…) His gowns come from Paris, occasionally from Rome, he can go anywhere, except back to his home (…) He's the man in the middle, you can't tell which way he lays'.

리드 보컬리스트가 프레디 버레티로 오해되고, 작곡자가 데이비드 보위로 잘못 표기된(이것은 틀림없이 프리쳇에게 돌아갈 저작료 수입을 재조정하기 위한 의도적인 행보였다) 〈Man In The Middle〉은 아놀드 콘스가 1972년 8월 발매한 두 번째 싱글 B면이 되었다. 1985년 스칸디나비아 레이블 크레이지 캣을 통해 12인치 싱글 A면으로 재발매되기도 했다.

THE MAN WHO SOLD THE WORLD

• 앨범: 《Man》 • 싱글 B면: 1973년 6월 [3위] • 싱글 A면: 1995년 11월 [39위] • 라이브 앨범: 《Beeb》, 《A Reality Tour》 • 라이브 비디오: 「A Reality Tour」

1974년 가수 룰루가 Top10에 올렸고, 그룹 너바나가 1993년 「Unplugged」에서 기념비적인 커버를 선보였던 〈The Man Who Sold The World〉는 보위 클래식을 뽑을 때 단골처럼 들어가는 곡이 되었다. 많은 사람들은 아직도 보위가 이 곡을 썼다는 걸 모르는 것 같지만 말이다. "특히 미국에서 그렇죠." 2000년 보위는 슬픈 듯 말했다. "내가 〈The Man Who Sold The World〉를 연주하면 끝나고 꼬마들이 몰려와서 이렇게 말하고는 했죠. '당신이 연주한 너바나 노래 멋졌어요.' 그 말을 들으며 속으로 이렇게 생각했죠. '좆까, 이 멍청아!'" 유명한 커버 버전 탓에 오리지널의 힘이 약화된 것은 틀림없지만, 불길한 귀로우 퍼커션과 반복되는 기타 리프, 영적인 보컬은 모방작들에 훨씬 앞서 잘난 척하지 않으면서도 애절하고 위협적인 무드를 연출해냈다.

토니 비스콘티에 따르면 데이비드의 보컬은 1970년 5월 22일 애드비전에서 녹음되었는데, 그날은 《The Man Who Sold The World》 믹싱 작업 마지막 날이었다. 모든 정황들이 가사가 가장 마지막 순간 쓰였다는 것을 보여주고 있다. 그로부터 약 2주 전 〈The Man Who Sold The World〉는 완전히 다른 곡이었고 'Saviour Machine'이라는 가제 아래 작업되고 있었으니까.

이 시기에 나온 작품 대부분처럼 보위는 이 곡에 대해 침묵을 지켰다. 〈The Man Who Sold The World〉가 자신의 내면에 도사린 '천사와 악마'를 다루고 있다는 점에서 딱 한 번 곡이 룰루에게 가는 건 좋지 않은 것 같다고 언급했을 뿐이었다(훗날 룰루는 자신은 그게 무슨 뜻인지 전혀 몰랐다고 고백하기도 했다). 1997년 《ChangesNowBowie》를 다룬 다큐멘터리에서 데이비드는 다음과 같이 털어놓았다. "이 곡을 쓰게 된 이유는 그간 찾아다니던 내 자신의 모습 같았기 때문이에요. … 이 곡은 자아의 한 조각을 찾지 못했던 어린 시절에 느꼈던 감정을 잘 보여주고 있는 곡이에요. 위대한 탐사 과정이자, 자신이 진짜 누구인지 알고 싶은 욕구라 할 수 있을 겁니다."

모호한 정체성을 붙고자 했던 불안한 노력 때문에 몇몇 사람들은 이 곡이 데이비드의 가족 문제 때문에 쓰였다고 추측하기도 했다. 도입부 가사 '우리는 지난날을 회고하며 계단을 올라갔어 / 난 거기 있지도 않았는데 그는 내가 친구라고 했지We passed upon the stair, we spoke of was and when / Although I wasn't

there, he said I was his friend'는 시인 윌리엄 휴즈 먼스의 유명한 동요 〈The Psychoed〉를 불길하게 연상시킨다: '계단을 올라간 나는 / 그곳에 없는 남자와 마주쳤네 / 오늘 그곳엔 그가 없어 / 사실 나는 그가 없기를 바랐지As I was going up the stair / I met a man who wasn't there / He wasn't there again today / I wish, I wish he'd stay away'. '예전에 외롭게 죽은died alone, a long, long time ago' 친구를 떠올리는 동안 보위는 자신이 '거기 없었다wasn't there'라고 주장함으로써 정체성 위기를 더 악화시킨다. 개인의 소멸과 필멸성에 대한 공포는 〈The Supermen〉의 불멸로부터 오는 '공허함impermanence'과 '부활rebirth'을 말하는 〈After All〉과 암울한 대조를 형성한다. 곡 제목 〈The Man Who Sold The World〉가 심오한 개인사를 담은 음악을 통해 '통제력을 상실한 채losing control' 사생활을 '팔아치우는selling' 데 대한 자기 혐오를 일부 반영한 것이라는 주장도 있었다.

보위 전기를 쓴 길먼 부부는 보위가 참고한 다른 시의 모델이 시인 윌프레드 오언의 〈Strange Meeting(이상한 만남)〉이었다고 주장하는데, 이 시에서 화자는 신비로운 꿈속에서 자신이 전쟁에서 죽인 적군 병사와 마주친다. 틀림없이 '그는 내가 자기 친구라고 말했지 (…) 나는 그가 외롭게 죽었다고 생각했는데He said I was his friend (…) I thought you died alone'와 '나는 네가 죽인 적군 병사야, 친구I am the enemy you killed, my friend' 사이에는 설득력 있는 연관성이 있다.

앨범 커트 버전은 1973년 싱글 B면으로 발매되었지만(영국에서는 〈Life On Mars?〉의 B면이었고, 미국, 호주, 유럽에서는 〈Space Oddity〉의 B면이었다), 이 곡이 대중의 눈에 비로소 들게 된 건 보위가 룰루의 히트한 커버 버전을 프로듀스하고 난 뒤였다. 보위는 가수 룰루와 1970년 『디스크 앤드 뮤직 에코』 매거진이 주최한 시상식에서 처음 만났고, 그 만남이 있은 후 최종 'Ziggy' 투어 도중 카페 로열의 '고별 저녁 식사'에 그녀를 다시 초대했다. 훗날 그는 이렇게 말했다. "뭔가 변화를 주고 싶었죠. 늘 그녀에게 놀랄 만한 록 가수의 잠재력이 있다고 생각했으니까요. 사람들이 그녀의 잠재력을 다 알게 되었다고 생각하진 않았죠. … 우리는 〈The Man Who Sold The World〉가 가장 적합한 곡이라는 데 의견을 모았어요." 샤토 데루빌에서 《Pin Ups》 세션 작업을 하던 1973년 7월 16일 백킹 트랙과 룰루의 보컬

이 녹음되었고, 보위는 색소폰을 오버더빙하는 한편 올림픽 스튜디오에서 《Diamond Dogs》를 녹음하는 동안 최종 믹싱 과정을 감독했다. "나는 론슨, 드러머 앤슬리 던바 등 《Pin Ups》에 참여한 뮤지션들을 그녀의 버전에 그대로 투입했어요." 2002년 보위는 회고했다. "오버더빙 과정에서는 색소폰도 연주했죠. 여전히 나는 이 버전에 대해 각별한 애착을 갖고 있어요. 룰루와 너바나가 커버한 오리지널은 요새 들으니까 좀 당혹스럽더라고요."

보위가 탁월한 색소폰 솔로를 뽐냈고 〈Watch That Man〉 커버로 B면을 꾸민, 룰루의 〈The Man Who Sold The World〉는 영국에서 1974년 1월 발매되어 차트 3위까지 올랐다. 1월 10일 「Top Of The Pops」를 포함한 가장 중요한 몇몇 방송에서, 룰루는 훗날 신 화이트 듀크의 유니폼이 될 차콜 슈트, 타이, 갱스터 모자를 갖춘 '양성애자 룩'으로 변신했다. "보위는 그 의상을 좋아했어요." 나중에 룰루는 이렇게 말했다. 데이비드가 더 헤비하게 보컬을 넣은 더 긴 에디트 버전이 있다는 루머가 지속적으로 돌기도 했다. 보위와 룰루는 〈Dodo〉와 〈Can You Hear Me〉의 미발매 버전을 녹음하게 된다.

룰루가 부른 〈The Man Who Sold The World〉는 훗날 그녀의 1977년 앨범 《Heaven And Earth And The Stars》에 모습을 드러냈고, 1994년 컴필레이션 앨범 《From Crayons To Perfume-The Best Of Lulu》에도 수록되었다. 룰루의 녹음과 살짝 다른 에디트 버전은 토니 디프리스의 고객 존 쿠거 멜렌켐프가 1977년 녹음한 버전과 함께 2006년 컴필레이션 《Oh! You Pretty Things》에 포함되었다. 너바나의 커버는 그들의 1994년 앨범 《Unplugged In New York》과 2002년 《Best Of Nirvana》에 담겼다. 수많은 커버 버전이 존재하는데, 그중엔 리처드 배런(1987년 《Cool Blue Halo》 수록), 노 맨(1990년 《Whamon Express》 수록), 에드 쿠에퍼(1995년 《Exotic Mail Order Moods》 수록), 심플 마인즈(2001년 《Neon Lights》 수록), 섹션 콰르텟(2007년 《Fuzzbox》 수록), 오하시 트리오(2011년 《Fakebook Ⅱ》 수록), 밋지 유르(1985년 12인치 싱글 〈If I Was〉의 B면 수록. 같은 해 나온 《The Gift》 재발매반과 《David Bowie Songbook》에 다시 실렸다) 등이 있다. 2009년 보위의 오리지널 녹음이 BBC 드라마 「애쉬스 투 애쉬스」의 한 에피소드에 사용되었고, 2011년

영화 「헝키 도리」에 캐스팅된 젊은 배우는 셰익스피어의 『템페스트』를 원작으로 한 뮤지컬을 준비하면서 이 곡을 부른다. 1982년 포크 그룹 워터보이스는 그들의 동명 타이틀 데뷔작을 작업하는 도중 이 곡의 커버를 녹음했지만, 결국 이 녹음은 공개되지 못한 채 남게 되었다. 워터보이스의 〈The Man Who Sold The World〉 커버를 언급하다 보면 가장 상상할 수 없었던 커버로 보이스 오브 어 뉴 에이지 버전을 꼽을 수 있는 데 이 곡은 1998년 싱글 발매된 〈The Whole Of The Moon〉(워터보이스 곡 커버)의 B면이었다. 이 두 곡은 모두 업템포 게이 디스코 버전이었으며, 컴필레이션 《Sex, Swords & Sandals 2》에도 담겼다.

보위 자신도 여러 차례 이 곡을 리바이벌했는데, 그중에는 1979년 12월 「Saturday Night Live」에서 녹음한 탁월한 버전도 있었다. 'The Outside' 투어에서 선보인 급진적인 트립 합 버전은 뛰어난 스튜디오 녹음으로 되살아났고, 브라이언 이노의 믹싱과 함께 A면의 더블 싱글이 되었다. 브라이언 이노의 1995년 10월 30일 일기에는 이렇게 적혀 있다. "백킹 보컬과 음파탐지기 효과를 추가해 노래가 더 입체적으로 들리게끔 매만졌다." 1996년 10월 보위는 브리지스쿨 자선공연에서 오리지널과 비슷한 어쿠스틱 연주를 들려주었고, 《ChangesNowBowie》로 발매된 BBC 세션에서 같은 포맷의 연주를 반복했다. 라이브 트립 합 버전은 'Earthling' 투어에서 연주되었고, 오리지널 편곡에 페이즈 걸린 보컬 이펙트를 넣어 완성한 멋진 재해석은 'summer 2000' 투어의 세트리스트에 들어갔다. 2000년 6월 27일 BBC 라디오 시어터에서 녹음한 한 라이브 버전은 《Bowie At The Beeb》의 보너스 디스크에 포함되었다. 원곡과 거의 비슷하게 편곡된 버전은 'A Reality Tour'에서 연주되기도 했다. 이 곡은 뮤지컬 「라자루스」에서도 공연되었다.

MAN WITHOUT A MOUTH (데이브 거터/토니 맥나보/라이언 조이디스/스펜서 알비/존 루즈/제이슨 워드)
보위는 러스틱 오버톤스의 앨범 《Viva Nueva》를 마무리하는 이 어둡고 통통 튀는 펑크(funk) 록 넘버에서 백킹 보컬을 맡았다. 그의 보컬은 1999년 7월 녹음되었고, 같은 날 그는 〈Sector Z〉 녹음에서 더 크게 기여했다. "보위는 곡을 한 번만 듣고 멀티트랙 테이프에 세 트랙의 여유가 있는지 물어보았어요." 토니 비스콘티는 이

렇게 말했다. "얼마 되지 않아 그는 마이크 앞에 앉더니 잊지 못할 백킹 보컬을 부르기 시작했죠. 그렇게 세 트랙이 채워졌어요. 그런 보컬 라인을 구상하다니, 정말 완벽하기 그지없었어요. 보위는 단 20분 만에 끝내버렸죠." 앨범이 지연 발매되기 18개월 전인 2000년 2월, 〈Man Without A Mouth〉는 한정판 프로모 EP에 수록되었고, 그로부터 1년 후 영화 「어트랙션」의 사운드트랙에도 포함되었다.

MARS, THE BRINGER OF WAR (구스타브 홀스트)
로워 서드의 1965년 라이브 공연은 일반적으로 클래식 작곡가 구스타브 홀스트의 《The Planets》의 제1곡 〈Mars, The Bringer Of War〉를 하드 록 편곡으로 연주하는 것으로 절정에 달했는데, 이 곡은 TV 드라마 「쿼터매스」의 테마로 데이비드 보위 세대의 가슴속에 영원히 새겨졌다. 나이젤 닐이 대본을 맡은 이 유명한 SF 스릴러 드라마는 1953년부터 1959년 사이 BBC에서 방영되었다. "데이비드는 이 곡을 지독할 만큼 강력하게 만들고 싶어 했죠. 두 차례의 세계 전쟁 경보음과 폭발음으로요." 로워 서드의 드러머였던 필 랭커스터는 이렇게 말했다.

　오랜 시간이 지난 뒤 데이비드는 1953년 오리지널 시리즈 「쿼터매스 실험」은 정말 무시무시했다고 고백했다. "부모님이 자러 갈 시간이라고 해도 소파 뒤에 숨어 그 드라마를 보곤 했죠. 각 회차가 끝날 때마다 나는 공포에 질려 내 방으로 돌아가곤 했어요. 액션이 참 강렬했던 것 같아요. 타이틀 음악은 〈Mars, The Bringer Of War〉였는데, 그 덕택에 나는 클래식도 지루하지 않다는 걸 알게 되었죠."

　「스타 트렉」이나 「닥터 후」가 나오기 전 시대에 「쿼터매스」의 대중적 인기를 지금 되새겨보자는 건 쉬운 작업이 아니다. 닐이 허버트 조지 웰스의 소설을 1950년대 교외에서 벌어지는 판타지에 근간한 작품으로 다시 읽어낸 이 작품은 영국 국민들의 화젯거리가 되었고 대중의 의식 속에 깊이 침투했다. 보위가 오랫동안 주특기로 삼은 공상과학 콘셉트에 영향을 준 점 역시 과소평가될 수 없다. 데이비드의 어린 시절 지인들도 전기 작가들에게 「쿼터매스」는 「The Flowerpot Men」 못지않게 데이비드가 좋아했던 작품이었다고 말해준 바 있다. 「쿼터매스」의 스토리는 인간의 고독과 영적인 것을 향한 갈구를 보위가 새롭게 습득한 능력인 '자아 소멸',

1970년대 내내 보위 가사의 중심을 이뤘던 종말론적 테마와 병치되는 가운데 전개된다. 시리즈의 무드와 콘텐츠는 보위의 초기작을 관통해 흐른다. 예를 들어 톰 소령을 연상시키는 「쿼터매스 실험」의 사라진 우주비행사부터 〈Starman〉이나 〈Drive-In Saturday〉에 담긴 '돔 안에 있는 저 이상한 것들the strange ones in the dome'이라는 표현을 낳게 만든 불길한 「쿼터매스 Ⅱ」까지 말이다. 《Station To Station》 시기 보위는 더 오래된 신비에 대한 접근으로 나아가게 되는데 이는 시리즈 3편 「쿼터매스와 구덩이」에 부각된 흑마술, 카발라 심벌, 인종차별주의에 깔린 원시적 사고체계를 연상시킨다. 오리지널 TV 시리즈를 찾아다니는 사람들을 위해 말하자면(기술적 순수함 측면에서 봐도, 텔레비전 에피소드가 후에 나온 영화보다 훨씬 낫다), 둘의 연관 관계는 정말 많다.

MARY ANN (레이 찰스)
레이 찰스의 1956년 싱글 B면 곡으로 매니시 보이스가 라이브에서 연주했다.

MASS PRODUCTION (이기 팝/데이비드 보위)
이기 팝의 앨범 《The Idiot》을 위해 보위가 프로듀스하고 공동 싱어송라이터로 나선 이 곡은 조울증을 놀라울 만큼 음울하게 표현하고 있는데, 앰비언트풍 분위기와 정신이 멍해지는 신시사이저는 발매가 임박했던 《Low》의 성격을 대변하고 있다. 이기 팝에 따르면, 가사를 제안한 사람은 보위였다. "그는 이렇게 말했어요. '네가 대량 생산에 대한 곡을 하나 써줬으면 해.' 늘 그에게 내가 보고 자랐고, 찬미할 정도로 아름다웠던 미국 문화산업이 어떻게 부패해가고 있는지 말했었거든요. 연기를 뿜어내던 공장 굴뚝. 도시 전체가 공장인 것만 같았어요."

MEMORY OF A FREE FESTIVAL
• 앨범: 《Oddity》, 《Oddity》(2009) • 싱글 A면: 1970년 6월
• 보너스 트랙: 《Re:Call 1》 • 라이브 앨범: 《Beeb》
짧았던 히피들의 여름에 대해 바치는 보위의 고별사는 우드스톡 세대를 위한 비공식적인 찬사처럼 들린다. 아이 같은 멜로디와 앨범 버전의 격 떨어지는 편곡은 약에 취한 것 같은 분위기를 조성하는데, 이는 몇몇 노골적인 약물 언급으로 인해 강화된다. '누군가 관

객 사이로 축복을 건네주네someone passed some bliss among the crowd'라는 표현은 전혀 모호하게 읽히지 않으며, '축축한 잔디 위로 모인gathered in the dampened grass' 아이들이라는 도입부 언급은 전치사를 활용한 농담이다('grass'는 '마리화나'라는 뜻도 있다. grass를 마리화나로 해석하면 '축축한 마리화나를 피우는 아이들'이 된다). 데이비드가 이에 심취해 있다는 추가적 증거로는 '우리는 무지개 눈으로 하늘을 바라봤고 갖가지 크기와 모양을 한 비행체를 목격했어We scanned the skies with rainbow eyes and saw machines of every shape and size'를 들 수 있다('rainbow eyes'는 '마약을 한 뒤 충혈된 눈'을 뜻하기도 한다). 당시 보위와 토니 비스콘티는 정기적으로 햄스테드 히스에서 레슬리 덩컨이 주최하는 UFO 관찰 모임(이와 관련해서는 'LOVE SONG' 참고)에 참석하곤 했으니까. 그 모임에서 그들은 UFO를 보았다고 확신했다. 환각을 바탕으로 한 우주 여행과 불교의 이상적 깨달음에 대한 언급은 1969년 데이비드의 세계관을 대표한다고 해도 과언이 아니다. 《Space Oddity》의 클로징 트랙을 선택한 것에 대해 그는 『디스코 앤드 에코』에 자신의 의도를 이렇게 설명했다. "밖으로 나가 저 낙관주의의 기운을 봐. 그게 내가 믿는 것입니다. 상황은 더 나아질 거예요. 이 곡은 정말 행복한 기분이었던 베크넘 페스티벌이 끝난 뒤 썼어요."

하지만 〈Memory Of A Free Festival〉의 배후에 담긴 이야기는 그보다 더 복잡하다. 사실 이 곡은 《Space Oddity》 세션 기간이자 데이비드의 아버지가 사망한 불과 며칠 뒤였던 1969년 8월 16일, 베크넘에 있는 보위의 작업실 그로스의 멤버들이 연출한 야외 공연 이벤트(이에 대해서는 3장 참고)를 기념하는 곡이다. 하지만 당시 언론들이 이 곡에 담긴 정서가 데이비드의 캐릭터와 분리해서 볼 수 없다고 판단한 건 오해다. 분명한 사실은 보위가 페스티벌 기간 동안 친구 캘빈 마크 리, 장차 아내가 될 안젤라와 말다툼을 했으며, 그녀와 친구 메리 피니건을 "물질주의에 빠진 얼빠진 년들"이라고 불렀다는 점이다. 당시 보위는 햄버거와 사이키델릭 포스터를 팔아 챙긴 돈을 세는 장면을 보고 있었다. 그해 말 보위는 저널리스트 케이트 심슨에게 동년배들의 태도에 대해 이렇게 평하기도 했다. "위선자들이죠. … 그 자식들은 상업적 성공만을 위해 미친 듯이 달리고 있어요. … 지금껏 살면서 저렇게 솔직하지 못한 녀석들을

본 적이 없었죠." 한편 유행을 선도하며 약에 취한 히피들에 대해서는 이렇게 일축했다. "세상일엔 관심도 없고, 나태한 새끼들이죠. 만나본 사람들 중에서도 가장 게으른 족속들이에요."

그로부터 30년이 흐른 뒤 보위는 이렇게 말했다. "날이 끝나갈 쯤엔 좀 울화가 치밀었던 것 같아요. 하지만 곡 쓸 무렵이 되자 기분이 좀 나아졌죠. 아이디어가 너무 좋았거든요. 다른 곡보다 먼저 이걸 쓰기로 했죠." 페스티벌에서 진이 다 빠진 보위가 불과 5일 전 맞이한 아버지의 장례식에 대해 쓰게 된 것은 당연한 귀결일지 모르지만, 그 가사 안에는 히피 운동의 저열한 이상과 얄팍한 확신을 냉혹하게 맞이하게 된 보위의 환멸감이 자리하고 있었다. 그의 분노는 《Space Oddity》에 담긴 통렬한 곡 〈Cygnet Committee〉를 통해 더 완전하게 표현될 것이었지만, 좀 더 자세히 살펴보면 잘 알려진 바대로 〈Memory Of A Free Festival〉을 히피 찬가로 독해하는 것은 불가능함을 알 수 있다. 노랫말은 체계적으로 '그날 오후를 뒤덮었던 황홀경the ecstasy that swept that afternoon'을 마약과 단순한 구호로 부풀려진 거짓으로 격하시킨다. 그날 페스티벌을 '조잡하고도 순진한, 그곳은 천국ragged and naive, it was heaven'이라고 평가한 대목은 페스티벌에 대한 찬사라기보다 역설을 의도적으로 드러냈다고 할 수 있다. 그러므로 '우리는 기쁨이 퍼져나간 원천을 언급했네 / 사실 그런 건 아니었는데, 그래 보였던 거지We claimed the very source of joy ran through / It didn't, but it seemed that way'라는 대목이 나왔으며 '한 모금이라도 피우기 위해to capture just one drop'라는 대목은 마약 파티장을 묘사했다기보다 냉혹한 어른들의 현실 사회 속 이상을 담았다고 할 수 있다. 〈Cygnet Committee〉처럼 이 곡은 거의 모든 행에서 단호한 과거 시제를 구사하는데, 그것은 프로젝트의 종말로서 '그해 여름의 끝'에 대한 '기억'을 통해 베크넘 작업실의 실패를 보고하는 장면이다. 메리 피니건이 이 곡을 "완전한 위선"이라고 일축한 것은 마치 그녀 자신이 "약에 취해 사람들에게 키스하고 다녔다"는 것처럼 들린다. 하지만 그렇지 않다. 이 곡은 한 챕터의 종료를 말함과 동시에, 우주선과 '키 큰 금성인tall Venusians'을 소환함으로써 보위의 은밀한 취향을 드러내고 있다.

오리지널 앨범 버전은 1969년 9월 8일과 9일 트라이던트에서 녹음되었는데, 페스티벌이 끝난 지 불과 3주

후였다. 데이비드 자신이 로즈데일 일렉트릭 오르간으로 떨리는 인트로를 연주했다. 보위는 '태양의 비행체가 내려오고 있어. 파티를 할 시간이야The Sun Machine is coming down, and we're gonna have a party'라는 최면에 걸린 주문 같은 마무리 가사를 멀티트랙으로 녹음하기 위해 여러 지인들을 동원했다. 비틀스가 〈Hey Jude〉에서 선보인 싱어롱을 연상케 하는 이 시퀀스는 사실 보위가 그보다 몇 개월 전 'Jannie'라는 데모에서 실험해보았던 것이었다. 이 구간에서 자신의 보컬 재능을 투입한 인물로는 래츠의 보컬리스트 베니 마샬, 장차 소니의 부사장이 될 토니 올콧, 라디오 1의 떠오르는 충직한 일꾼 일명 '휘스퍼링' 밥 해리스, 데이비드와 1년 전 친구가 된 밥의 아내 수가 있었다.

훗날 토니 비스콘티는 〈Memory Of A Free Festival〉의 끔찍한 버전 하나가 1970년 2월 5일 보위의 BBC 세션에서 녹음되었다고 말한 바 있다. 6분 40초에서 방송을 위해 3분으로 자른 이 버전은 엉망진창임에 틀림없다. 데이비드가 가사에 다소 확신이 없는 듯한 이 버전은 현재 〈Bowie At The Beeb〉에 수록되어 있다. 《The Man Who Sold The World》 세션이 있기 직전인 6주 후, 더 긴장감 넘치고 에너지 가득한 재녹음이 머큐리 레코즈의 급박한 요청으로 미국에서 진행되었는데, 머큐리 측은 이 곡이 영국 싱글 〈The Prettiest Star〉보다 더 크게 히트할 잠재력이 있다고 믿었다. 3월 머큐리 레코즈의 로빈 맥브라이드는 토니 비스콘티에게 새 버전과 관련한 세부적인 제안을 담은 편지를 써 "템포를 끌어올리는 것에 대해 검토해보는" 한편, "태양의 비행체sun machine'가 나오는 마지막 부분을 2분 20초에 맞춰 녹음할 것"이며, "라디오 방송에 나갈 기회를 최대한 많이 부여받기 위해 짧게 믹싱하는 게 중요하다"고 요청했다. 어쨌든 비스콘티가 프로듀서를 맡은 녹음은 3월 21일부터 4월 15일 사이 애드비전 스튜디오에서 진행되었다. 드러머 존 케임브리지는 보위와 마지막 작업을 하게 되었는데, 이로써 밴드 하이프의 라인업은 종말을 고하게 되었다. 맥브라이드가 걱정하던 '길이 문제'는 트랙을 두 파트의 싱글로 편집함으로써 해결했고, '태양의 비행체'를 부르는 대목은 B면을 이루게 되었다. 미국 프로모는 A면과 B면 모두 각 3분 18초와 2분 22초로 아주 짧게 편집되었는데, 데이비드 보위의 역사를 다루는 사람들은 이 미국 싱글이 발매된 적이 있는지 의심하고 있다. 프로모가 엄연히 존재한다 해도, 매장에 깔린 앨범은 단 한 장도 없었기 때문이다. 6월 26일에 나온 유럽 발매 싱글의 A면은 4분으로 더 길게 편집되는 호사를 누렸지만 마찬가지로 차트에 파문을 일으키지는 못했다. 데이비드는 이 싱글을 두 차례 잘 알려지지 않은 텔레비전 방송에 나와 홍보했고, 1970년 6월 그라나다 텔레비전 방송국의 「Six-O-One」에서 연주하기도 했으며 네덜란드 텔레비전 쇼 「Eddy, Ready, Go!」에도 8월 15일 출연했다.

1990년과 2009년에 재발매된 《Space Oddity》와 《Re:Call 1》에 포함된 화려한 싱글 버전은 키보디스트 랠프 메이스가 보위 레코딩에 처음 투입된 순간이었다. 랠프는 무그 신시사이저 연주에 발을 들여놓은 필립스(Philips)의 중역이었고, 《The Man Who Sold The World》의 세션이 벌어지는 동안 자주 스튜디오를 찾아 본인의 몫을 다하게 된다. 1970년 2월 5일 BBC 세션에 이은 이 세션은 믹 론슨의 공식적인 첫 데이비드 보위 녹음으로 기록되는데, 론슨임을 즉각 인지할 수 있는 기타 사운드는 음악에 힘과 아름다움을 부여한다. 론슨은 〈The Supermen〉, 〈Running Gun Blues〉로부터 예측 가능했던 더블 트랙 기타를 연주하는데, 그의 더블 트랙 기타는 훗날 퀸의 브라이언 메이의 트레이드마크가 된다. 론슨은 또한 비틀스의 〈I Want To Hold Your Hand〉에 나오는 반복적인 기타 리프(〈Free Festival〉의 1분 30초께 처음 들리고 이후 몇 차례 되풀이된다)를 선보이는데, 그의 팬이라면 친숙할 이 기타 리프를 론슨은 〈Looking For A Friend〉, 〈Bombers〉, 〈Ziggy Stardust〉, 그리고 보위가 1972년 연주한 〈Waiting For The Man〉의 유사 상승 코드 진행에서 써먹었다. '태양의 비행체' 대목은 〈Space Oddity〉의 우주선 발사 장면과 비틀스의 또 다른 클래식으로 오케스트라 연주를 바탕으로 점층적으로 진행되는 〈A Day In The Life〉의 한 순간으로 안내된다. 한편 후반부 등장하는 론슨의 드라마틱한 기타 솔로는 〈The Width Of A Circle〉과 〈Moonage Daydream〉을 예고라도 하는 듯 요동친다.

〈Memory Of A Free Festival〉은 1969년부터 1971년 사이 벌어진 라이브에서 연주되었고, 〈Quicksand〉, 〈Life On Mars?〉와 함께 구성된 메들리로 짧게 부활해 1973년 5월 며칠 동안 영국 차트에 오르기도 했다. 보위는 'Soul' 투어에서 이 곡을 《Young Americans》 스타일의 가스펠로 변형했는데, 서포트를 맡은 가슨 밴드의 통상적인 마지막 레퍼토리가 되었다.

1990년 일렉트로니카 밴드 이-지 파시의 〈The Sun Machine〉이 소폭 히트했는데, 이 트랜스/댄스 싱글에서 밴드는 〈Memory Of A Free Festival〉의 마지막 후렴구를 하우스풍 피아노 연주에 맞춰 부른다. 이 아이디어는 1998년 영국 그룹 다리오 지의 〈Sunmachine〉에서 반복되었는데, 곡은 Top20에 올라 훨씬 큰 성공을 거두었다. 이 곡은 보위의 오리지널 보컬을 샘플링했고, 토니 비스콘티의 리코더 연주가 들어갔다. 포크와 랩의 교묘한 하이브리드를 선보인 일렉트로니카 그룹 원 자이언트 리프의 〈Memory Of A Free Festival〉 버전은 2002년 글래스톤베리 페스티벌의 마지막 날 밤 메인 스테이지에서 연주되었고 영상으로도 기록되었다. 앞선 3일 동안 녹음되고 믹싱된 이 버전은 배들리 드론 보이, 페이스리스와 스피어헤드의 멤버들을 포함해 페스티벌에 참가한 다양한 뮤지션들과 함께 벌인 라이브 퍼포먼스였으며 역사를 이어온 페스티벌에 헌정하는 의미로 만들어졌다. 2004년 4월 워싱턴 발레단의 '칠 칠절' 이벤트에 포함된 발레 공연 중 무용가 트레이 매킨타이어의 공연에 보위의 오리지널 레코딩이 사용되었다. 보위와 협업했던 그룹 카슈미르는 2006년 이 곡을 공연했으며, 배우 아뉴린 바나드와 톰 해리스의 커버 버전이 2011년 영화 「헝키 도리」의 사운드트랙에 수록되었다.

9분 22초로 오리지널보다 2분이나 더 긴 미공개 '얼터너티브 믹스' 버전은 2009년 《Space Oddity》 40주년 재발매반에 포함되었다. 오리지널 테이프로부터 믹싱된 이 버전은 1987년 당시 폴리그램 레코즈 매니저였던 보위의 열성 팬 트리스 페나에 의해 차펠 스튜디오에서 녹음되었다. 페나의 버전은 데이비드의 리드 보컬에 헤비한 에코 이펙트를 넣은 것이 특징인데 처음부터 '태양의 비행체' 구간에 이르기까지 호화 라인업으로 구성된 코러스진의 대화는 오리지널보다 더 부각되어 있다. 마지막 부분에서 곡은 페이드아웃되지 않고 거친 음향의 환호와 박수 소리에 휩싸인다.

MIND CHANGE : 'NOTHING TO BE DESIRED' 참고

MIRACLE GOODNIGHT
• 앨범: 《Black》• 싱글 A면: 1993년 10월 [40위]
• 보너스 트랙: 《Black》(2003) • 다운로드: 2010년 6월
• 비디오: 「Black」, 「Best Of Bowie」

중독성 강한 5음 신시사이저로 만들어진 음 위로 '계속 나오네just keeps coming and coming'라는 보위의 가사가 깔리는 〈Miracle Goodnight〉은 로맨티시즘의 징표와도 같은 숨 쉴 틈 없는 사랑의 서약으로 어느 시점에서 완전 편곡된 헨델의 《The Arrival Of The Queen Of Sheba》로 넘어간다. 이 곡은 아마도 보위가 만들어낸 가장 뻔뻔한 러브송일 것이다: '나는 아침 햇살을 받으며 당신을 사랑해, 꿈속에서도 사랑해, 사랑을 나누는 소리도, 네 피부의 감촉도, 눈 가장자리조차 사랑하네I love you in the morning sun, I love you in my dreams, I love the sound of making love, the feeling of your skin, the corner of your eyes'. 데이비드 버클리는 집요하게 반복되는 리프가 발리 개구리들이 밤에 울어대는 소리와 똑같다고 적고 있다. 어이없는 발상처럼 보이지만, 우리는 보위가 발리에서 여러 차례 휴가를 보냈다는 사실을 알고 있다. 특히 이만과의 허니문이 《Black Tie White Noise》 세션 바로 직전이었음을 고려하면, 이는 아주 불가능한 생각만은 아닐 것이다.

〈Miracle Goodnight〉은 《Black Tie White Noise》의 세 번째 싱글로 실망스러운 성적을 기록했는데, 만약 앨범 발매 전에 나왔다면 히트곡이 되었을지도 모른다. 매튜 롤스턴의 탁월한 비디오는 할리퀸 복장을 한 보위의 이미지를 뒤죽박죽으로 보여주고 있는데(〈Ashes To Ashes〉의 영향이다), 그는 함께 출연한 풍만한 여성들 사이에서 점잖게 말년의 버스터 키튼을 연기하고 있다. 비디오에는 유쾌한 거울 이미지와 분할 스크린 기법이 사용되었는데 심지어 보위는 큐피드상으로 분하기도 한다. 그 결과는 어린 소년의 수줍은 사랑 고백이 되었다. 매우 사랑스럽고도 가장 과소평가된 보위 비디오 중 하나이다. 아웃테이크와 촬영 당시 실수를 모은 편집 영상이 「Black Tie White Noise」 다큐멘터리 마지막에 삽입되었는데, 이 다큐멘터리에는 데이비드 말렛 감독이 촬영한 사족 같은 두 번째 비디오도 담겼다.

THE MIRROR
• 비디오: 「Murders」
1970년 린지 켐프의 TV 프로그램 「The Looking Glass Murders」를 위해 데이비드가 작곡하고 연주한 〈The Mirror〉는 향후 벌어질 일을 예고한 듯한 흥미진진한 소품이다. 도입부 가사 '세안을 한 뒤 짙은 메이크업을 하고 주목받는다Wash your face before the faded

make-up makes a mark'는 보위의 향후 커리어를 꿰뚫어 보는 듯한 섬뜩한 진술이다. 「The Looking Glass Murders」에 담긴 다른 곡들처럼 무겁지 않지만, 작곡과 연주 측면에서 보면 《The Man Who Sold The World》 시기의 심각함을 담고 있는 곡이기도 하다.

MISS AMERICAN HIGH

이 미발매 트랙은 2000년 《Toy》 세션 도중 녹음된 것이 확실하다.

MISS PECULIAR : 'HOW LUCKY YOU ARE' 참고

MIT MIR IN DEINEM TRAUM (데이비드 보위/리자 부슈) : 'WHEN I LIVE MY DREAM' 참고

MOCKINGBIRD : 'I NEVER DREAMED' 참고

MODERN LOVE

- 앨범: 《Dance》 · 싱글 A면/싱글 B면: 1983년 9월 [2위]
- 라이브 앨범: 《Glass》 · 컴필레이션: 《S+V》(2003) · 비디오: 「Collection」 「Best Of Bowie」 · 라이브 비디오: 「Glass」 「Live Aid」

《Let's Dance》의 이 오프닝 트랙은 앨범을 정확히 요약한다. 에너지로 충만하고, 탁월한 연주 속에 부인할 수 없을 정도로 귀에 잘 감기는 멜로디를 담고 있지만 보위가 지금껏 녹음했던 작품에 비한다면 맥이 풀릴 정도로 피상적이다. 가사를 보면 앨범에 반복되는 테마인 속세에서 벌어지는 '신과 인간'의 갈등이 분명히 드러난다. 도입부의 흥미로운 읊조림은 〈Ashes To Ashes〉의 마지막 대목의 주문 '해치웠어get things done'를 연상시키는 구석이 있지만, 혹자는 제목과 도입부 가사 '나는 신문팔이 소년을 붙잡았어I catch a paper boy'가 설득력 부족한 성적 모호성의 재확인에 지나지 않는다고 해석한다.

토니 비스콘티는 〈Modern Love〉를 《Let's Dance》의 베스트 트랙 중 하나라고 간주했다. 하지만 화려한 프로듀싱에도 불구하고 이 곡은 오래갈 수 있는 곡이 아니었다. 믹싱에 파묻혀버린 로버트 사비노의 부기우기 피아노만이 가장 빛나는 순간이라 할 수 있고, 귀에 거슬리는 드럼과 경적 소리 같은 색소폰은 1980년대 중반 음악의 전형이다. 훗날 데이비드는 이 곡이 옛 록 영웅으로부터 영향받은 것이라고 고백한 바 있다.

"〈Modern Love〉에서 시도했던 '주고받는 보컬'은 모두 리틀 리처드로부터 가져온 것이죠." 이 곡은 프로듀서 나일 로저스가 가장 좋아하는 트랙이기도 한데, 그는 1983년 이렇게 말했다. "리틀 리처드 스타일의 피아노 난타를 담은 옛 선술집 스타일 트랙이죠. 게다가 아주 정교한 재즈 호른 사운드를 담고 있답니다."

《Let's Dance》의 세 번째 싱글로 발매된 편집 버전은 〈China Girl〉을 따라 영국 차트 2위에 성공리에 안착했고(뉴웨이브 밴드 컬처 클럽의 밀리언셀러 〈Karma Chameleon〉에 막혀 정상 등극에는 실패했다), 미국 차트에서는 14위에 올랐다. 라이브 버전인 싱글 B면은 1983년 7월 13일 몬트리올에서 녹음되었고, 20년 후인 2003년 《Sound+Vision》 재발매반에 CD 포맷으로는 처음 선보여졌다. 짐 유키치가 감독한 비디오는 7월 20일 필라델피아에서 촬영한 공연 장면을 모은 것이다. 싱글이 발매될 무렵 엘튼 존은 이와 유사한 사운드를 담은 〈I'm Still Standing〉으로 차트에서 고공행진하고 있었는데, 두 트랙은 거의 같은 시기에 녹음되었지만 어떤 악의가 개입되지는 않은 것 같다.

〈Modern Love〉는 'Serious Moonlight', 'Glass Spider', 'Sound+Vision' 투어에서 보위의 앙코르 마지막 트랙이었고, 'A Reality Tour'에서는 간혹 연주되었다(가사의 내용처럼 데이비드는 좀 따분하다는 듯 관중에게 '손을 흔들었wave bye-bye'다). 한편 1985년 라이브 에이드에서도 보위의 세트리스트에 포함되었으며 1987년 봄에는 상업적인 용도로 쓰였다. 'Glass Spider' 투어를 위한 자금을 마련할 목적으로, 보위는 청량음료계의 거물 펩시와 스폰서 계약을 체결하고 티나 터너와 함께 세간의 이목이 집중된 TV 광고를 촬영했다. "사람들이 광고를 원하는 건 순전히 돈 때문이죠. 그렇지 않나요?" 광고 촬영 중에 보위는 암스테르담의 한 TV 스튜디오에 나와 속내를 털어놓았다. '창조(Creation)'라는 제목의 60초짜리 광고 영상을 위해 〈Modern Love〉는 새롭게 녹음되었고 가사는 당시 펩시의 모토에 맞게끔 '새로운 세대를 위한 선택The Choice For A New Generation'으로 변형되었다. 1985년 틴에이저 코미디 영화 「신비의 체험」을 『프랑켄슈타인』 스타일로 현대적으로 연주한 이 광고에서 데이비드는 보 타이와 안경, 흰색 가운을 착용하고, 뒤로 넘긴 헤어스타일을 한 미치광이 과학자로 출연해 곧 무너질 것 같은 실험실 안에서 완벽한 여성을 창조할 계획을 세운다. 콜라를 한 모금

마신 보위는 실수로 기계 장치에 내용물을 쏟고 만다. 큰 폭발과 함께 강한 바람이 일며 그의 안경은 날아가고, 그의 복장이 바뀌고 기적과도 같이 헤어스타일도 바뀌면서 그의 창조물 티나 터너가 전혀 어울리지 않는 빨간색 전화 부스로부터 연기와 함께 나타난다(이는 틀림없이 《Ziggy Stardust》를 염두에 둔 연출일 것이다). 커플은 미국식 식당 앞을 배회하며 춤을 추는데 펩시 자판기는 적절한 타이밍에 바뀐 가사를 내뱉는다. 진심으로 끔찍하고 실소가 절로 나오는 광고다.

1984년 마이클 잭슨의 머리카락을 태운 불행한 사건이 있은 뒤 곧바로 등장한 이 광고는 팝 스타를 내세웠던 펩시 측의 또 다른 흑역사로 남게 될 운명이었다. 1987년 10월 9일 데이비드는 댈러스에서 한 여성을 폭행한 혐의로 기소되었다. 사건은 곧 무혐의 처리되었지만 논란의 조짐이 일자 여러 나라는 과감하게 보위와 터너의 광고 방영을 철회했다. 결과적으로 이 광고는 불과 몇 차례만 전파를 탄 채 사라졌다.

2001년 트리뷰트 아티스트 장 메이어는 그의 'Jeans'n'Classics' 투어에서 〈Modern Love〉를 클래식 오케스트라 버전으로 편곡해 연주했다. 10대 아이돌 애런 카터는 2003년 주크박스 투어에서 〈Let's Dance〉에 연이어 이 곡을 노래했다. 2006년 팝 컨트리 밴드 더 라스트 타운 코러스는 앨범 《Wire Waltz》에 아름다운 다운템포 버전을 실었는데, 이 곡은 싱글로도 발매되었다. 2007년 록 밴드 매치박스 트웬티의 라이브 커버 버전은 그들의 싱글 〈How Far We've Come〉의 B면에 수록되었다. 보위의 오리지널 레코딩은 영화 「어드벤처랜드」(2009), 「핫 텁 타임머신」(2010), 「그의 시선」(2014)에 삽입되었다.

MOMMA'S LITTLE JEWEL (이언 헌터/피트 와츠)
모트 더 후플의 《All The Young Dudes》 삽입을 위해 데이비드가 프로듀스한 곡. 유심히 들어보면 보위가 실수를 그냥 넘어가자고 하는 대목을 확인할 수 있다. "아냐, 멈추면 안 돼, 그냥 가자고!"

MONDAY, MONDAY (존 필립스)
더 마마스 앤드 더 파파스의 1966년 히트곡으로 같은 해 버즈가 라이브에서 연주했다.

MOON OF ALABAMA (베르톨트 브레히트/쿠르트 바일) :

'ALABAMA SONG' 참고

MOONAGE DAYDREAM
• 싱글 A면: 1971년 5월 • 앨범: 《Ziggy》• 라이브 앨범: 《David》, 《Motion》, 《SM72》, 《Beeb》• 보너스 트랙: 《Man》, 《Ziggy》(2002), 《Ziggy》(2012), 《Re:Call 1》• 싱글 B면: 1996년 2월 [12위] • 라이브 비디오: 「Ziggy」

《Ziggy Stardust》의 첫 곡과 마지막 곡이 앨범의 뼈대를 이룬다면, 〈Moonage Daydream〉은 틀림없이 그 핵심이다. 문을 여는 벼락 같은 기타는 〈Soul Love〉의 페이드아웃에서 거칠게 퍼져 나가며(그럼에도 템포는 훌륭하게 유지하고 있다) 듣는 이를 앨범의 심장부를 차지하는 난잡한 섹스와 초현실적인 공상과학 픽션이 뒤엉킨 수렁 속으로 몰고 간다. 세 번째 트랙만에 마침내 지기 스타더스트는 그 모습을 드러내는데, 그는 자신을 록의 과거와 인류의 미래가 뒤섞인 이질적 혼종이라고 선언한다. '악어an alligator', '우주 침입자the space invader', '엄마-아빠a mama-papa', '로큰롤 하는 개새끼a rock'n'roll bitch'라는 구절은 '사람들의 교회, 사랑the church of man, love'-더 도발적으로 말하자면 '남자끼리 사랑하는 교회'-이라는 덕목을 예찬한다. 이 대목은 아마도 혁명적인 사상가로 보위가 간접적으로 종종 인용하곤 했던 미국 작가 토마스 페인의 말 "신, 사랑, 인간의 교회(Church of God, Love and Man)"에서 따왔을 것이다(토마스 페인의 이름은 〈Pretty Pink Rose〉에 직접적으로 언급된다). 'Ziggy Stardust' 투어에서 보위는 〈Moonage Daydream〉을 간혹 "지기가 쓴 곡"이라고 소개했고, 트레버 볼더, 우디 우드맨시, 프로듀서 켄 스콧은 여러 차례 앨범의 베스트 트랙이라 언급하기도 했다.

불가피하게 지기와 연관되었음에도 불구하고, 〈Moonage Daydream〉은 그보다 몇 개월 전 이미 탄생했던 곡이다. 1971년 2월 미국으로 프로모션 투어를 떠났을 당시 작곡된 〈Moonage Daydream〉의 지금까지 남아 있는 최초 버전(2장 'HUNKY DORY' 참고)은 오래가지 못했던 밴드 아놀드 콘스가 녹음했다. 1971년 2월 25일 런던의 라디오 룩셈부르크 스튜디오에서 녹음된 이 버전은 5월 그룹이 발표한 첫 싱글이 되었으며(인트로의 'Whenever you're ready'가 빠진 상태로), 《The Man Who Sold The World》의 보너스 트랙으로 들어갔고 인트로가 보존된 버전은 《Ziggy Stardust》의

2002년 재발매반 《Re:Call 1》에 수록되었다. 이 버전은 《Ziggy Stardust》 버전에 담긴 가벼운 터치감이 부족하며 장황한 편곡은 곡을 망가뜨렸다. 미국식 로큰롤 보컬을 시도하려는 데이비드의 부자연스러운 태도는 어색하기 그지없는 'Come on, you mothers!'로 방점을 찍는다. 가사와 전달력은 비약적으로 향상될 터였지만, 1971년 11월 12일 트라이던트에서 최종적으로 녹음된 《Ziggy Stardust》 버전에는 본질적으로 미국식 표현이 잔존하고 있었다. 〈Moonage Daydream〉은 미국식 록 화법을 대거 빌려와 축약어-예를 들어 comin', 'lectric, rock'n'rollin'-와 '머리를 짜내다busting up my brains', '마약에 취하다freak out', '참신한far out', '진실한 것을 내게 줘lay the real thing on me' 등의 표현으로 가득 채웠다. 이기 팝의 밴드 스투지스의 가사 '그녀는 TV의 시선으로 나를 바라봐she got a TV eye on me'가 '네 전기 눈으로 나를 쳐다봐keep your 'lectric eye on me'로 진화한 대목이나 레전더리 스타더스트 카우보이의 가사 '난 스페이스 건을 쐈네I shot my space gun'가 비슷하게 수정된 대목에서는 보위에게 중요한 영향력을 행사한 인물들을 알 수 있다. 보위에게 멀리 떨어진 땅 미국의 매력으로 다가온 것은 글자 그대로의 이질감이었다. 도입부에 등장하는 뒤죽박죽된 이미지는 미국 록의 조상들을 소환한다. 빌 헤일리의 〈See You Later, Alligator〉, 마마스 앤드 더 파파스, '로큰롤 하는 개새끼' 리틀 리처드, 심지어 데이비드가 언젠가 "지대한 관심사"라고 회고했던 1958년 셉 올리/재키 데니스의 히트곡 〈Purple People Eater〉 등. 〈Purple People Eater〉는 보위가 열한 살 때 처음으로 접했던 미국 음악이다.

인스트루멘털 브레이크에 등장하는 바리톤 색소폰과 리코더의 동음 연주는 모두 보위 자신의 연주인데, 유년 시절을 떠올리는 대목이기도 하다. 영감을 준 곡은 할리우드 아길레스의 〈Sure Know A Lot About Love〉로 그들의 히트곡 〈Alley Oop〉의 싱글 B면이었다. 마지막 페이드아웃에 등장하는 현악 편곡은 믹 론슨의 솜씨였지만, 소용돌이치는 페이즈 이펙트는 믹싱 단계에서 스콧이 낸 아이디어였다.

곡을 구성하는 또 하나의 중요한 성분은 믹 론슨의 눈부신 기타 솔로인데 단언컨대 그가 보위 곡에서 연주한 가장 탁월할 뿐만 아니라 기타리스트들 사이에서도 최고라고 알려진 솔로이다. 론슨이 보여준 여러 천

재적 순간들처럼, 이 솔로는 보위가 가장 파격적인 방식으로 조성한 무드 안에서 즉흥 연주로 탄생되었다. 데이비드는 2002년 출간된 『Moonage Daydream』에서 "자신이 사인펜인가 크레용으로 솔로 파트를 종이에다 글자 그대로 그렸다"고 설명했다. "이 곡 〈Moonage Daydream〉으로 예를 들어 보자면 큰 확성기 모양이 되는 플랫 라인으로 시작했다가 도중에 끊어진 서로 무관한 라인으로 종결되는 것이었다. 어디선가 프랭크 자파가 뮤지션들에게 자신이 원하는 작곡 형태를 설명하기 위해 일련의 상징 그림을 동원했다는 이야기를 읽었다. 믹 론슨은 그런 상징을 받아들인 채로 빌어먹을 연주도 잘하면서 생명력까지 불어넣을 수 있는 사람이었다. 매우 인상적이었다."

〈Moonage Daydream〉은 1972년 5월 16일 녹음된 BBC 라디오 세션(이 탁월한 버전은 훗날 《Bowie At The Beeb》에 수록된다)에 포함되었고 'Ziggy Stardust' 투어 내내 연주되었다. 믹 록은 첫 번째 영국 투어 초반에 비디오를 촬영했다. "내가 데이비드와 작업한 첫 번째 비디오였죠." 1998년 그는 회고했다. "그 영상은 1972년 4월에 16밀리 볼렉스 카메라로 촬영한 거예요. 라이브 영상들의 콜라주죠. 그 영상이 대중들에게 공개된 적 있었는지는 잘 모르겠네요. 하지만 머잖아 그렇게 될 거라고 확신합니다." 〈Moonage Daydream〉은 'Diamond Dogs' 투어에 재등장해, 이어 'Outside', 'Earthling', 'Heathen' 투어에서도 연주되었다. 1995년 12월 13일에 녹음된 한 라이브 버전은 〈Hallo Spaceboy〉 싱글에 포함되었다. 원래 1998년 던롭 타이어 광고 음악이었던 앨런 모울더의 미공개 리믹스 버전은 《Ziggy Stardust》의 2002년 재발매반에 포함되었다. 10년 후 5.1 채널로 리믹스된 한 미공개 인스트루멘털 버전이 앨범의 발매 40주년 에디션 바이닐이 포함된 DVD 패키지에 수록되었다.

수많은 아티스트들이 이 곡을 커버했다. 베스 디토, 찰리 섹스턴, 테러비전, 레이서 엑스, 패티 로스버그(2001년 앨범 《Candelabra Cadabra》, 텐사우전드 매니악스(〈Starman〉과 이어진 메들리로), 엘에이 건스(2004년 앨범 《Rips The Covers Off》, 카밀 오설리번(2007년 라이브 《La Fille Du Cirque》)이 그 면면이다. 워터보이스의 마이크 스콧은 코러스 부분의 가사를 자신의 솔로 트랙 〈King Electric〉(1997년 싱글 〈Love Anyway〉의 B면 곡으로, 같은 해 발매된 앨범 《Still

Burning》의 몇몇 에디션에도 실렸다)에 인용함으로써 믿을 만한 보위 흉내쟁이로서의 임무를 완수했는데, 보위는 이 곡에서 공동 작곡가로 크레딧에 올랐다. 보위의 오리지널 레코딩으로부터 추출한 샘플은 랩드래곤스의 2009년 앨범 《Ten Stories High》의 트랙 〈Moon Rocks〉에 포함되었다. 그룹 킬러스는 〈Moonage Daydream〉을 2005년 자신들의 라이브 세트리스트에 포함했고, 2010년 밴드 크라우디드 하우스 역시 그렇게 했다. 믹 론슨은 1970년대에 이 곡을 자신의 솔로 레퍼토리로 삼았었다. 조 엘리엇을 프런트맨으로 내세운 스파이더스 프롬 마스의 트리뷰트 버전은 1994년 《Mick Ronson Memorial Concert》에 담겼다. 오리지널 《Ziggy Stardust》 버전은 2014년 영화 「가디언즈 오브 갤럭시」의 사운드트랙에 수록되었다.

MOSS GARDEN (데이비드 보위/브라이언 이노)
• 앨범: 《"Heroes"》

《"Heroes"》의 다른 지점에서 '일본의 영향력'에 대해 노래했던 보위는 〈Moss Garden〉에서 자신이 지기 스타더스트로 처음 방문했던 한 나라에 대한 오랜 애착을 확고히 한다. 이 곡에서 그는 부드러운 신시사이저 백킹 위로 일본에 대한 향수를 불러일으키는 고토를 뜯어 페이즈 효과를 만들어내는데, 이 사운드는 마치 멀리 날고 있는 비행기 소리를 연상시킨다. 1980년대 일본식 정원을 동경했던 보위는 무스티크 섬에 위치한 별장 안에 실제로 일본식 정원을 구현하기에 이른다. 〈Crystal Japan〉이 연애담을 이어나갔다면, 〈Moss Garden〉의 유려한 앰비언트 텍스처는 1993년 《The Buddha Of Suburbia》와 1999년 〈Brilliant Adventure〉에서 소환된다.

브라이언 이노는 〈Moss Garden〉 녹음이 두 장의 모순되는 '우회 전략(Oblique Strategies)' 카드로 진행되었다고 설명했다. (•'우회 전략' 카드는 1975년 브라이언 이노와 피터 슈미트가 고안한 카드로 자신이 뽑은 카드에 적힌 단어 그대로 행동해야 하는 룰을 가지고 있다—옮긴이 주) 이노에 의하면 보위의 카드는 "모든 것을 파괴하라"였고, 이노의 카드는 "아무것도 바꾸지 말고 정교한 일관성을 유지한다"였다. 그 누구도 그날 일정이 끝날 때까지 상대방의 카드를 알지 못했다고 한다.

THE MOTEL
• 앨범: 《1.Outside》 • 라이브 앨범: 《liveandwell.com》, 《A Reality Tour》 • 라이브 비디오: 「A Reality Tour」

히치콕의 영화 「사이코」를 연상시키는 제목(아마 《1.Outside》의 주제를 고려했을 때 의도적일 가능성이 있다)의, 이 길고 복잡한 트랙은 앨범의 핵심부에 조용히 도사리고 있으며 틀림없이 앨범의 멋진 순간으로 남을 만한 곡이다. 피아니스트 마이크 가슨이 가장 좋아하는 곡이기도 한데, 그는 데이비드 버클리에게 "이 곡은 보위가 쓴 곡 중 Top10에 들 것 같다"고 말한 바 있다. 보위의 구슬픈 보컬은 울부짖는 기타, 가슨의 멜랑콜리한 피아노, 〈Five Years〉를 떠오르게 하는 셔플 드럼 비트에 의해 견인되며 서서히 도화선에 불을 지피다 마지막 부분에서 광기 어린 피드백 사운드와 더불어 폭발한다. 이 곡은 《Diamond Dogs》의 클래식 〈Sweet Thing〉과 비교되는데 후렴 '소년들boys'이 나오는 부분에서 가사의 유사성은 대략 유쾌하기까지 하다: '폭발음은 먹은 귀 위로 덮이고, 우리는 수치심의 바다를 헤엄치네 / 무의미한 삶을 살아간다는 건 단순한 자에겐 너무 복잡한 정념 / 예전의 지옥 같은 건 없어Explosion falls upon deaf ears, while we're swimming in the sea of shame / Living in the shadow of vanity, a complex passion for a simple man / There is no hell like an old hell'. 노래 전편에서 반복되는 마지막 행의 가사는 워커 브러더스의 〈The Electrician〉(1978년 앨범 《Nite Flights》 수록곡. 보위는 타이틀 트랙을 이미 커버했었다)을 소환하는데, 이는 1994년 보위가 오스트리아 구깅에 위치한 정신병원을 찾았던 순간을 의미할 수도 있다. 훗날 데이비드는 그 병동에 대해 이렇게 설명했다. "모든 사이코와 살인자들이 모인 곳이었죠. … 벽에는 죄다 '이곳이 지옥이다'라는 글귀뿐이었어요." 《1.Outside》의 슬리브 노트에 따르면, 〈The Motel〉은 예술-범죄(Art-Crime) 부서의 젊은 살인 용의자 "리언 블랭크가 불렀다"고 한다.

〈The Motel〉은 'Outside'와 'Earthling'의 유럽 투어에서 연주되었고, 'A Reality Tour'에서 다시 모습을 드러냈다. 1997년 6월 10일 암스테르담에서 녹음해 보위가 "절망에 찬 사랑 노래"라 소개한 한 버전은 《liveandwell.com》에서 확인할 수 있다. 한편 2003년 11월 더블린 공연은 《A Reality Tour》에 담겼다. 오리지널 스튜디오 버전은 2001년 영화 「정사」 사운드트랙에

재수록되었고, 이보다 짧은 5분 7초짜리 에디트 버전은
《1.Outside》의 LP 발췌본에 포함되었다.

MOTHER (존 레넌)

1973년 『록』 매거진은 샤토 데루빌에서 《Pin Ups》 세
션 휴식 시간에 존 레넌의 고뇌에 찬 1970년 싱글을 주
의 깊게 감상하는 장면을 기록했다. 그로부터 25년 후
인 1998년 8월, 보위는 오노 요코가 기획한 헌정 앨범
에 〈Mother〉 커버를 녹음했다. 리브스 가브렐스, 드러
머 앤디 뉴마크(1974년 'Soul' 투어에서 보위와 마지막
으로 작업했던 인물)와 함께 나소에서 처음 데모를 녹
음한 보위는 〈Safe〉를 녹음하는 동안 뉴욕에서 벌어진
추가 오버더빙에서 그토록 함께 작업하기를 바라던 프
로듀서 토니 비스콘티와 군건히 재결합했다. "스튜디오
로 복귀한다는 건 우리 둘에게 좋은 구실이었어요." 데
이비드는 말했다. "실은 우리는 함께 작업할 프로젝트
를 물색하고 있는 중이었어요. 이 곡이 딱이라고 생각했
죠. 우리는 앨범 전체를 작업하는 위험부담을 감수하고
싶지는 않았어요. 세 곡을 작업하고 나자 더 이상 진전
이 없었거든요. 밀지 않은 시점에 다시 모여 일할 수 있
을 만큼 아주 잘 진행되었어요." 뉴욕 세션에서는 백킹
보컬리스트 리처드 배런과 키보디스트 조던 루디스가
추가되었고, 비스콘티 자신은 베이스 기타 연주와 추가
백킹 보컬을 맡았다. 보위의 퍼포먼스는 주로 오리지널
데모로부터 가져왔다. "데이비드의 보컬은 생기가 있었
지만 드럼 파트는 참 끔찍했어요." 훗날 비스콘티는 회
고했다. "하지만 그의 보컬은 소울의 기운으로 넘쳤기
에 우리는 어떻게든 담고 싶었죠. 〈Safe〉를 녹음하는 과
정에서, 데이비드는 〈Mother〉에 들어갈 보컬 몇 라인
을 힘차게 불렀어요."

오노 요코의 헌정 앨범은 원래 2000년 존 레넌의 60
번째 생일을 기념할 목적으로 기획된 것이었지만, 그 시
점에 곡은 공개되지 못했다. 그러던 2006년 보위가 녹
음한 5분 3초짜리 버전이 인터넷에 유출되었고 재빨리
수집가들이 노리는 대상이 되었다. 현명하게도 보위의
버전에서는 오리지널을 넘어서기 위한 야만적이고 거
친 감정 표출은 찾아볼 수 없지만, 이 버전은 놀랍도록
극적인 형태로 보위 자신을 담아낸 탁월한 녹음이다. 이
놀라운 트랙이 공식적으로 발매되어 제대로 된 대접을
받기를 희망한다.

MOTHER, DON'T BE FRIGHTENED (디지 길레스피)

데이비드가 디지 길레스피의 《Weren't Born A Man》
을 위해 공동 프로듀싱과 편곡을 맡은 곡이다.

MOTHER GREY

1967년 에식스 뮤직이 소유권을 가졌지만 1968년 초
데모 단계에서 폐기된 곡이다. 거의 알려지지 않은 이
곡 때문에 훗날 에식스 측과 보위는 저작권 갈등을 빚
게 된다('APRIL'S TOOTH OF GOLD' 참고).

MOVE ON

• 앨범: 《Lodger》 • 싱글 B면: 1980년 8월 [1위]

〈Move On〉은 《Lodger》의 첫 번째 면을 관통하는 테
마인 방랑벽을 군건히 하는 곡이다. 원래 'The Tangled
Web We Weave'라는 제목으로 녹음했지만, 나중에 완
성된 가사 내용을 더 충실히 반영하기 위해 더 잘 알려
진 제목인 'Someone's Calling Me'로 바꾸었다. 이 곡
에서 보위는 쉴 틈 없이 여러 나라를 오가는 여행을 계
획하면서 자신의 음악 여정을 빗댄 은유를 만들어내고
있다. 보위는 1970년대 자신의 작품을 널리 알리는 계
기가 되었던 여러 정황을 떠올린다. 그중에는 1970년대
초반 찾아갔던 안젤라 바넷의 키프로스 옛 집도 있지
만 주로 케냐 사파리와 1978년 교토에서 보낸 크리스마
스가 비중 있게 다뤄진다: '아프리카인들은 졸린 사람
들이야, 러시아엔 기병이 있지 / 유서 깊은 교토에서 몇
날 밤을 보냈어, 다다미 깔린 바닥에서 잠을 잤지Africa
is sleepy people, Russia has its horsemen / Spent
some nights in old Kyoto, sleeping on the matted
ground'. 새롭게 유럽중심주의에 빠진 보위의 시선에
비친 미국은 '결핍'의 국가로 인식된다. 바로 얼마 전 장
착한 노래에 완벽히 어울리는 엘비스풍 바리톤 보컬을
제외한다면 말이다.

1979년 보위는 〈Move On〉을 "뻔뻔하게도 로맨틱한
곡"이라고 묘사하며 이 곡의 백킹 트랙이 자신에게 영
향을 준 또 다른 음악 유산을 상기시킨다고 털어놓았다.
언젠가 그는 리복스 오디오로 오래된 테이프들을 감상
했다. "우연히 테이프가 거꾸로 재생되었는데 참 멋진
사운드라고 생각했어요. 그게 원래 어떤 음악이었는지
들어보지도 않은 채, 우리는 그걸 죄다 한 음 한 음 거꾸
로 녹음했죠. 내가 토니 비스콘티와 함께 보컬 하모니를
넣었어요. 만약 여러분이 이 곡을 거꾸로 들어본다면,

그 곡이 〈All The Young Dudes〉임을 알 수 있을 겁니다."

MOVING ON

이 트랙에 대해서는 1975년 5월 로스앤젤레스에서 이기 팝과 녹음했지만 결국 허사로 돌아간 세션 마지막에 녹음되었다는 정보 말고는 알려진 바가 없다. 당시 이기 팝은 전 스투지스의 멤버 제임스 윌리엄슨과 스콧 서스턴의 도움으로 솔로 앨범을 작업하려던 차였다. 보위는 오즈 스튜디오와 네 트랙을 계약했는데 그곳에서 그는 〈Sell Your Love〉(훗날 이기 팝의 《Kill City》에 수록)의 초기 버전을 작업했고, 두 곡의 신곡 〈Drink To Me〉와 〈Turn Blue〉(훗날 《Lust For Life》에 수정 후 삽입)도 시도했다. 하지만 데이비드와 이기 모두 1975년 중순경 최상의 컨디션은 아니었다. 훗날 윌리엄슨은 당시 보위가 극심한 '대벌레 공포증(stick insect paranoia)'을 겪고 있었고, 이기는 술과 약 때문에 갈수록 상태가 안 좋아졌다고 회고했다. 결국 세션이 실패로 돌아간 후, 스튜디오에 남은 보위는 〈Moving On〉을 어쿠스틱 기타로 즉흥 연주했다. 연주를 마친 그는 불평을 털어놓았다고 한다. "정말 쓸데없는 곡이구만." 《Lodger》의 트랙 〈Move On〉과 연관성을 찾으려 하는 것은 순전히 추측일 뿐이다.

MUSIC IS LETHAL (루치오 바티스티/데이비드 보위)

보위는 믹 론슨의 《Slaughter On 10th Avenue》에 들어간 이 커버곡의 영어 가사를 썼다. 원래 이 곡을 녹음한 가수는 이탈리아 싱어송라이터 루치오 바티스티로 1972년 앨범 《Il Mio Canto Libero》에 수록된 곡의 제목은 〈Lo Vorrei… Non Vorrei… Ma Se Vuoi〉(영어로 하면 'I would like to… I wouldn't like to… but if you want')였다. 모국에서 존경받고 영향력 있는 아티스트인 바티스티는 1969년 그룹 아멘 코너가 영어로 번안해 차트 1위에 올린 〈(If Paradise Is) Half As Nice〉의 원곡 〈Il Paradiso〉의 작사가로 영국 팝 음악에 일찍이 기여한 바 있던 인물이다.

평소 외국어 노래를 대할 때의 습관대로 보위는 글자 그대로 옮기는 쪽보다는 완전히 새로운 가사를 쓰는 쪽을 택했다. 이것은 5년 전의 호의에 대한 답례였다. 오리지널 곡의 이탈리아어 가사를 쓴 바티스티의 오랜 협업자 줄리오 라페티가 '모골'이라는 이름으로 1969년 보수도 없이 〈Space Oddity〉를 〈Ragazzo Solo, Ragazza Sola〉로 번역해준 바 있었기 때문이다. 〈California Dreamin'〉과 〈A Whiter Shade Of Pale〉을 바티스티를 위해 이탈리아어로 번역하기도 했던 모골은 바티스티와의 긴 협업을 통해 이미 영국 팝송의 다작 번역가로 부상한 상태였다.

1973년 작곡된 이 곡에서 보위의 가사는 자크 브렐의 〈Amsterdam〉과 자신의 곡 〈Rock'n'Roll Suicide〉 사이의 간극을 효과적으로 메웠는데, 믹 론슨은 인스트루멘털 편곡과 보컬 전달력 측면에서 이를 암묵적으로 인정하고 있는 것처럼 보인다. 보위는 취객들의 술집 싸움 장면, '물라토 창녀, 코카인 판매상, 문제 있는 남편, 빼앗긴 자유mulatto hookers, cocaine bookers, troubled husbands, stolen freedoms', 성적 구원, 그리고 그의 작품에서 흔히 볼 수 있었고 《Diamond Dogs》에서 크게 부각했던 테마들을 멜로드라마 스타일로 그려냈다. "이 이야기는 1980년대를 살아가는 한 사내에 대한 것입니다." 론슨은 『NME』에 이렇게 말했다. "그는 부랑자예요. … 거리를 배회하는 녀석이죠. 그는 한 여자를 만나게 되고 그녀와 사랑에 빠지게 됩니다. 그녀는 나이트클럽 댄서이자 창녀죠. 그를 사랑하게 된 그녀는 일을 그만두고 그와 함께 살고 싶어 해요. 하지만 포주인 그녀의 남자친구가 이 사실을 알게 되죠. 어느 날 밤 그녀는 탈출을 시도하지만 그녀는 포주가 쏜 총에 쓰러지고 맙니다. 그녀가 사라진 세상에 그는 홀로 남겨졌죠." 〈Music Is Lethal〉은 2006년 컴필레이션 《Oh! You Pretty Things》에 수록되었다.

MY DEATH (자크 브렐/모트 슈먼/에릭 블라우)

• 라이브: 《Motion》, 《SM72》, 《Rarest》 • 네덜란드 싱글 B면: 2015년 12월 • 라이브 비디오: 「Ziggy」

초기 지기 콘서트에서 이미 〈Amsterdam〉을 인기 넘버로 자리 잡게 한 보위는, 두 번째 자크 브렐 곡이자 우울이 짙게 깔린 멜로드라마인 〈My Death〉를 스파이더스의 레퍼토리에 추가하면서 대박을 터뜨리기에 이르렀다. 모트 슈먼과 에릭 블라우의 시적이면서도 느슨한 영어 번역의 가호를 받은 보위의 버전은, 1972년 8월 레인보우 시어터 쇼에서 첫선을 보인 이래 늘 기대를 받는 라이브 하이라이트가 되었다. 1972년 9월 28일과 10월 20일에 레코딩된 초기 어쿠스틱 기타 버전은 각각 《RarestOneBowie》와 《Santa Monica '72》에서 들을

수 있다. 이 중 전자의 곡은 네덜란드 그로닝겐에서 열린 'Davied Bowie is' 전시회를 기념하고자 2015년에 발매된 네덜란드 7인치 싱글 〈Amsterdam〉의 B면으로 발매되었다.

1973년 1월 17일, 보위는 런던 위켄드 텔레비전 방송사의 「Russell Harty Plus」 쇼에서 〈Drive-In Saturday〉와 함께 〈My Death〉를 연주했고, 이 쇼는 3일 뒤 방영되었다. 공연 중 기타 줄이 끊어졌다는 전설이 전해져 오지만, 사실 이는 카메라 리허설 중 일어났던 실수였다. 1973년 투어 후반에 추가된 마이크 가슨의 낭만적인 피아노 편곡은 〈My Death〉를 부드러운 어쿠스틱 넘버에서 《Ziggy Stardust: The Motion Picture》에 레코딩된 것처럼 강렬한 연가로 탈바꿈시켰다. 〈My Death〉의 격정적인 낭만주의, 실존적 황량함, 그리고 고조되는 연극성은 《Ziggy Stardust》와 《Aladdin Sane》 수록곡들의 양식과 주제에 완벽하게 들어맞았으며, 그 곡들이 브렐의 샹송에 빚지고 있다는 사실을 우아하게 전달한다. 지기 시절에 녹음한 또 다른 스튜디오 테이크(아마 「Russell Harty Plus」 공연의 오디오 레코딩일 것이다)는 개인들이 소장 중이다.

〈My Death〉는 'Outside' 투어 때 웅장한 오케스트라 편곡과 함께 부활했지만, 가장 뛰어난 무대 중 하나는 1995년 9월 18일 뉴욕에서 열린 개인 자선회에서 보위가 마이크 가슨의 피아노 반주에만 맞춰 공연한 좀 더 날것의 버전이다. 이 곡은 'Earthling' 미국 투어 중에도 가끔씩 얼굴을 비췄다. 2003년, 《Reality》 앨범의 타이틀곡에서 'My Death'를 넌지시 암시하던 그해, 보위는 이 곡을 "나에게 아주 중요한 노래"라고 설명한 바 있다.

MY WAY (클로드 프랑수아/질 티보/자크 르보/폴 안카): 'EVEN A FOOL LEARNS TO LOVE' 참고

THE MYSTERIES
• 앨범: 《Buddha》

《The Buddha Of Suburbia》 앨범의 가장 긴 트랙인 〈The Mysteries〉는 보위의 베를린 시대를 가장 강렬히 환기시키는 곡이기도 하다. 이 긴 앰비언트 연주곡은 퍼커션이 없는 대신, 웅웅거리는 신시사이저의 글리산도 위에 덧칠한 애처로운 어쿠스틱 기타와 에르달 크즐차이의 역재생된 키보드에 기대고 있기 때문이다. 보위

는 "오리지널 테이프를 느리게 재생해서 극적으로 두꺼운 질감이 만들어졌고, 에르달은 거기에 대응해 테마를 연주했죠"라고 설명했다. 18개월 전까지만 해도 여전히 틴 머신과 함께 공연하고 있었던 한 남자의 놀라운 180도 태세 전환이, 그 미니멀하면서도 훌륭한 결과물인 것이다.

THE MYTH (데이비드 보위/조르조 모로더) : 'Cat People (Putting Out Fire)' 참고

NATURE BOY (에덴 아베즈)
• 사운드트랙: 《Moulin Rouge》

보위는 바즈 루어만 감독의 2001년작 영화 「물랑 루즈」에 쓰기 위해 에덴 아베즈의 잊을 수 없는 클래식(원래 1948년 냇 킹 콜의 미국 히트곡이었고, 이후 프랭크 시나트라, 디나 쇼어, 존 콜트레인, 바비 대린 등이 커버한 바 있다)의 두 버전을 녹음했다. 이 영화는 노래의 마지막 가사 '네가 배울 수 있는 가장 훌륭한 일은 단지 사랑하고 그 대가로 또 사랑받는 것일 뿐The greatest thing you'll ever learn is just to love and be loved in return'이라는 말을 중심 모티프로 삼고 있다. 보위가 녹음한 두 버전 모두 사운드트랙에 올라가 있지만, 영화에서는 그중 첫 번째 버전만이, 이완 맥그리거가 자신의 타자기 앞에 앉아 있는 동안 몇 장면의 배경에서 스쳐 지나가듯 흘러나올 뿐이다. 〈Nature Boy〉는 영화에서 존 레귀자모, 그리고 맥그리거가 부르는 버전이 더 비중이 높다. 영화음악 작곡가 크레이그 암스트롱은 "아주 흥미로우면서도 불투명한 곡이고, 작업을 진행할수록 곡은 이완의 주제곡이 되었다"고 설명했다.

전율을 흐르게 하는 보위의 보컬(뉴욕에서 토니 비스콘티가 녹음을 맡았다)과 크레이그 암스트롱의 사치스러운 오케스트라 편곡을 선사하며 사운드트랙 앨범의 포문을 여는 솔로 버전이 두 버전 중 좀 더 관습적인 것이라 할 수 있다. 크레딧에 데이비드 보위와 매시브 어택이 올라 있는 두 번째 버전은 앨범을 닫는 곡으로, 정제된 덥 사운드의 백킹 위에 조금 더 차분한 보컬을 들려준다. 보위는 이 두 번째 곡의 보컬을 2001년 2월 뉴욕에서 녹음했고, 믹스는 런던에서 매시브 어택의 로버트 '3D' 델 나자에 의해 완성되었다. 보위는 훗날 "착 달라붙으면서도 아주 신비로워요. 3D는 귀를 뗄 수 없는 작품을 완성시켰습니다"라고 첨언했다.

NEEDLES ON THE BEACH (데이비드 보위/리브스 가브렐스/헌트 세일스/토니 세일스)

• 컴필레이션: 《Beyond The Beach》

호주에서의 《Tin Machine II》 세션의 산물이자, 〈Prisoner Of Love〉에서 이미 들려준 바 있는 새도우스 스타일의 통통 튀기는 기타 소리가 돋보이는 이 연주곡 아웃테이크는 1994년 V. A. 컴필레이션 《Beyond The Beach》가 나오기 전까지는 미공개 곡이었다. 리브스 가브렐스는 이렇게 설명했다. "제목은 서프 뮤직과 관련이 있기도 하고, 동시에 우리 모두 해변에서 자꾸 쓰고 버린 바늘을 발견하던 사실에서 온 것이기도 하다. 꽤 단순한 이유였다. 거기에 더해서, 두 번의 코드 변화는 헨드릭스의 〈Third Stone From The Sun〉에서 가져온 것인데, 그는 거기서 '우리는 다시는 서프 뮤직을 듣지 않을 거예요We'll never listen to surf music again'라고 노래한다." 2008년에 약간의 차이가 있는 믹스가 온라인에 유출된 바 있다.

NEIGHBORHOOD THREAT (이기 팝/데이비드 보위/리키 가디너)

• 앨범: 《Tonight》

원래 보위의 공동 프로덕션, 피아노, 백킹 보컬과 함께 이기 팝의 《Lust For Life》에 수록되었던 〈Neighborhood Threat〉는 1984년 《Tonight》 앨범 수록을 위해 다시 녹음되었다. 이 곡은 보위가 이기보다 더 무겁고 록 음악다운 기타 라인을 들려주는 몇 안 되는 사례 중 하나지만, 원곡의 우울함이 짙게 깔린 퍼커션과 월 오브 사운드 분위기는 들을 수 없다. 설령 그렇다 해도 〈Neighborhood Threat〉는 앨범의 다른 어떤 곡보다도 신나고 데이비드로부터 놀랄 만큼 격렬한 보컬을 이끌어냈는데, 보위는 그럼에도 1987년에 이미 불만스럽게 이 곡을 "최악의 레코딩"이라고 설명한 바 있다. "그 곡은 내가 손도 대지 않았기를, 아니면 최소한 조금 다르게 손보기를 원했던 곡"이라고 『뮤지션』에서 그는 밝혔다. "완전히 잘못된 방향으로 갔죠. 너무 빡빡한 데다가 타협을 본 것처럼 들렸고, 뭔가 가득 찬 듯했어요. 잘못된 밴드와 녹음을 했던 거죠. 훌륭한 밴드였지만, 그 곡에 맞는 밴드는 아니었어요. 이 엄청난 숫자의 사람들이 모여 있으니 전부 폐쇄적으로, 꽉 조여서 끼는 것처럼 들리게 되고 말았습니다."

NEUKÖLN (데이비드 보위/브라이언 이노)

• 앨범: 《"Heroes"》

이주민들에 바치는 이 스산한 애가는 《"Heroes"》 앨범의 황량한 풍경을 그려내는 연주곡들 중 하나이다. "노이퀼른(Neuköln)은 베를린 안에서 터키인들이 많이 사는 곳으로, 나는 곡에 터키식 모드 진행을 집어넣는 방법을 생각해내야 했다"고 보위는 1983년에 설명했다. 이에 따라 그의 애처롭게 울부짖는 색소폰은, 억압적인 베이스와 신시사이저의 유럽풍 외침에 맞서 상상력을 자극하는 중동의 선율을 연주하고 있다. 곡은 집에서 멀리 떨어진 차가운 땅 위에서 정체성을 유지하기 위해 애쓰는 문화의 인상을 각인시키고, 어두운 결말부에서 색소폰은 허탈한 몇 가락의 외침과 마지막 죽음으로 시들어 간다. 〈Neuköln〉은 이후 필립 글래스의 《"Heroes" Symphony》 제5악장의 기반이 되었다.

NEVER GET OLD

• 앨범: 《Reality》 • 다운로드: 2003년 11월 • 일본 싱글 A면: 2004년 3월 • 라이브 앨범: 《A Reality Tour》 • 비디오: 「Reality DualDisc」 • 라이브 비디오: 「Reality」, 「A Reality Tour」

차분히 가라앉은 오프닝에서부터 오페라틱한 반향을 끌어내는 끝부분에 이르기까지, 〈Never Get Old〉는 훌륭한 전통을 이어가는 전형적인 보위의 곡으로, 울려 퍼지는 드럼 비트와 멋지게 귀에 박히는 리듬 기타 훅으로 시작해, 마크 플라티의 매끈한 베이스라인과 함께 전개되어, '돌보는 게 좋을 거야Better take care'라고 읊조리는 겹겹의 백킹 보컬과 중독적인 신시사이저 리프를 쌓아 나가다가, 마침내 보위의 리드 보컬이 등장한다. 그는 여기서 세상에 지친 《Heathen》의 테마와 《Low》 및 《"Heroes"》의 침울한 체념을 상기시키는 연약한 가사 속에서 그의 가장 매력적인 스타일을 선보이고 있다: '이만 가는 게 낫겠어, 방을 잡고, 내 스스로를 돌보는 게 좋겠어I think I better go, better get a room, better take care of me', 그리고 《Reality》 앨범의 가장 중요한 구절인 '난 이것들에 대해서, 그리고 내 개인사에 대해 생각해I think about this and I think about personal history'가 그렇다.

〈Never Get Old〉는 그 이전의 어떤 보위 곡과도 비슷하지 않지만, 그럼에도 과거의 반향과 전복이 그 속에서 분명히 넘쳐나고 있다. 첫 번째 벌스의 '카운트다운 3, 2, 1'이라는 가사는 불가항력적으로 〈Space Oddity〉

의 기억을 불러일으키고, '별이 돌 때 영화는 진짜가 되지the movie gets real when the star turns round'라는 가사는 사실과 픽션, 그리고 화려함을 한데 섞는, 우리와 은막의 관계를 채워넣는 보위의 오래된 관심사 속으로 다시금 우리를 끌어들인다. 두 번째 벌스로 이끄는 잘 짜인 신시사이저와 백킹 보컬의 브리지는 어딘가 베를린 앨범들, 그리고 《Heathen》의 조용한 순간들을 떠올리게 하는가 하면, '하늘은 무딘 붉은 해골로 쪼개지지, 모든 게 끝났기에 난 머리를 푹 숙이네The sky splits open to a dull red skull, my head hangs low cause it's all over now'라는 한마디는 《Low》의 우울증과 《Hunky Dory》의 사악한 '하늘에 난 틈crack in the sky'을 한데 뭉쳐버린다. 가장 뛰어난 부분은 의기양양하고 힘 있는, 완벽하게 〈"Heroes"〉의 전통을 잇는 코러스로, 〈Crack City〉의 멜로디 일부가 다시 들리기까지 한다. 〈New Killer Star〉에서와 마찬가지로, 여기서도 가사의 불안감은 강렬한 낙관주의에 날아가버리는 듯하지만, 이번의 낙관주의는 좋게 말해서 아이러니, 나쁘게 말하자면 착란 상태 같은 것이다. '나는 절대 절대 늙지 않을 거야I'm never ever gonna get old'라는 되풀이되는 고집은 《Reality》와 《Heathen》 곳곳에서 보이는, 나이를 품위 있게 인정하는 태도와 상충될 뿐 아니라, 말 그대로 현실 그 자체에 모순되는 것이다. "제가 이 모든 것들을 앞으로 영원히 계속할 수 없다는 것이 정말 쓰라리게 화났어요." 2003년의 데이비드는 말하고 있다. "분노가 그 어떤 것보다도 가장 많이 느껴졌어요. 뭐가 조금 화나냐 하면, 여기선 모든 것이 잘 굴러가고 있다는 거죠. 제 신곡 중 하나 -아이러니한 노래 - 〈Never Get Old〉에는 반쯤 어두워진 방에 앉아서 '나는 절대 늙지 않을 거야'라고 심술을 부리는 록 가수의 이미지가 등장해요. 우스운 이미지라고 생각했어요." 또 다른 인터뷰에서 그는 "부르는 동안 어쩔 수 없이 씩 웃을 수밖에 없었어요. 저는 매 시간마다 늙어 가지만, 그 정도로 멋진 가사는 부르지 않을 도리가 없었습니다. 저희 세대 가수가 언젠가 한 번쯤 부를 것이라면, 제가 하겠다고 생각했죠."

'늙지 않아(never get old)'라는 환상은 보위의 가사에 있어 오랜 집착이었다. 이 구절은 그 이전의 두 곡, 〈Fantastic Voyage〉와 〈The Buddha of Suburbia〉에는 문자 그대로 등장하고, 그 외 셀 수 없이 많은 곡들에도 다가오는 노년을 향한 두려움은 무겁게 그림자

를 드리우고 있다. 〈Changes〉('아주 곧 너는 더 늙어가겠지pretty soon now you're gonna get older'), 〈The Pretty Things Are Going to Hell〉('나는 네가 늙기 전에 널 찾아내I find you out before you grow old'), 〈Cygnet Committee〉('사색가는 홀로 앉아 더 늙어가네The thinker sits alone, growing older'), 〈Hearts Filthy Lesson〉('난 이미 다섯 살이나 더 먹었어I'm already five years older'), 그리고 〈Time〉('젠장, 너 늙어 보여goddamn, you're looking old') 정도만이라도 생각해보라.

2003년 6월, 〈Never Get Old〉가 비텔 미네랄 워터 TV 광고의 배경음악으로 흘러나왔을 때, 프랑스의 TV 시청자들은 《Reality》 앨범을 예상치 못하게 미리 본 첫 번째 사람들 중 하나가 되었다. 보위는 친구인 줄리언 슈나벨의 뉴욕 아파트에서 촬영된 이 광고에 출연했다. 데이비드가 방에서 방으로 옮겨 다닐 때마다, 그는 보위 트리뷰트 밴드의 데이비드 브라이튼이 연기한 자신의 다양한 자아들과 마주친다. 지기 스타더스트, 〈Ashes To Ashes〉의 삐에로, 신 화이트 듀크, 〈Rebel Rebel〉의 해적, 긴 머리의 세상을 속인 남자(〈The Man Who Sold the World〉), 그리고 심지어 CG로 구현된 《Diamond Dogs》 표지의 이미지까지. 광고를 만든 이들은 가사에 내재한 아이러니를 놓쳐버린 듯했다. 당연하지만, 그들은 긍정적인 시각에 초점을 맞추기를 택했다. 냉장고에서 비텔 한 병을 꺼내고, 보위는 계단을 달려 내려와 거리에 발을 내디딘다. 마치 상징적으로 스스로의 과거를 떠나듯이. 그 와중에 화면 밖 목소리가 적절한 슬로건을 읊는다. "비텔-매일매일을 새로 맞는 삶처럼."

보위는 이후 비텔 광고에 동의한 것은 순전히 〈Never Get Old〉가 방송을 타게 하기 위한 것이었다고 인정했다. "그 사람들이 '당신이 지기를 가지고 이런 것을 해봤으면 좋겠어요' 하길래, 나는 '아 그래요. 좋죠, 내가 얻는 건 뭡니까?' 하고 물었죠. '광고에 뭐를 집어넣고 싶어요?' 하길래, 제가 말했습니다. '신곡을 틀어 주시죠!' … 그래서 물 한 병 가지고 아주 훌륭한 방송 기회를 얻었죠. 아주 좋은 거죠!" 이후 《Reality》 앨범 자체를 광고하기 위해 다른 여러 나라에서는 조금 변형된 비텔 광고가 방영되었고, 《Reality》 프로모션 영화에는 또 다른 〈Never Get Old〉의 마임 공연 영상이 수록되었다. 2004년에 이 노래는 다시 상업적 목적으로

사용되었는데, 이번에는 아우디 차량 광고에서 〈Rebel Rebel〉과 매시업이 되었다 ('REBEL NEVER GETS OLD' 참고).

〈Never Get Old〉는 2003년 11월에 계획된 보위의 영국 투어 일정에 맞춰 《Reality》의 두 번째 싱글로 발매가 예정되어 있었으나, 그 전해 〈Slow Burn〉의 상황이 반복되어 유럽 발매는 마지막 순간에 취소되었다. 〈Waterloo Sunset〉이 B면에 실린 3분 40초짜리 싱글 편집 버전의 프로모션 CD의 가격이 곧 치솟았고, 영국에서는 계획되었던 발매가 소니 뮤직 영국 웹사이트에서 두 트랙을 다운로드 할 수 있게 되는 것으로 대체되었다. 그 구매자들은 추첨을 통해 당첨자를 위해 만들어지고 데이비드가 직접 사인한 금 재질의 액자에 든 《Reality》 프레젠테이션 디스크를 얻을 수 있었다. 이듬해 일본에서 일반적인 CD 싱글이 발매되었다.

〈Never Get Old〉는 이후 'A Reality Tour'에서 자주 연주되었고, 주로 환호에 찬 반응을 이끌어냈다. 충분히 그럴 만하다. 이 곡은 보위의 후기 커리어의 가장 완벽한 팝 음악 중 하나이기 때문이다.

NEVER LET ME DOWN (데이비드 보위/카를로스 알로마)
• 앨범: 《Never》 • 싱글 A면: 1987년 8월 [34위] • 다운로드: 2007년 5월 • 라이브 앨범: 《Glass》 • 비디오: 「Collection」, 「Best of Bowie」 • 라이브 비디오: 「Glass」

꾸밈없는 단순함 덕분에 〈Never Let Me Down〉은 지나치게 힘이 들어간 앨범에서 가장 훌륭한 곡들 중 하나로 남을 수 있었다. 익숙한 기관총 스타일 퍼커션으로 포문을 열기는 하지만, 보위의 놀라운 하모니카 솔로 덕에 곡은 한때 보위의 뮤즈였던 존 레넌을 연상시키는 좀 더 부드러운 리듬 기타의 분위기 속으로 차분히 가라앉는다. "그 곡은 존에게 아주 큰 빚을 졌어요"라고 보위는 당시 인정한 바 있다. 가장 눈에 띄는 모델은 〈Jealous Guy〉로, 보위는 동반자의 '영적인 소생soul revival'으로 지탱되는 지치고 외로운 사람의 자화상을 그려냄으로써 그 곡의 애처롭게 속삭이는 독창을 모사하고 있다. 이는 이전 〈Without You〉를 확실히 발전시킨 것이라고 할 만하다. "〈Never Let Me Down〉은 내게 있어 아주 중요한 곡입니다"라고 데이비드는 1987년에 말했다. "내가 누군가에 대해서 느끼는 바를 그 정도로 감정적으로 써본 적이 또 있는지 모르겠어요." 그는 이 곡을 그의 오랜 개인 비서였던 코코 슈왑에게 바쳤

는데, 이런 사실은 두 사람이 곧 결혼할 것이라는 루머에 더욱 불을 지폈다. 두 사람은 결혼하지 않았고, 데이비드는 침착하게 그들의 관계는 그런 것이 아니라고 부인했다. 하지만 이 노래는 분명 슈왑이 그가 어두운 시절 '산산조각 나는falling to pieces' 것을 막는 데 얼마나 큰 역할을 했는지에 대해 감동적으로 증언하고 있다.

거의 끝자락에 가서야 추가 수록된 이 곡명에 따라 앨범 제목이 지어졌다는 사실은, 이런 신선한 즉흥성이 앨범 전반의 과잉 프로덕션보다 훨씬 보위의 취향에 맞았음을 시사한다. 이 곡은 뉴욕 파워 스테이션에서 데이비드 리처즈와 밥 클리어마운틴이 믹싱을 하고 있던 세션의 가장 마지막 나날들에 걸쳐 만들어졌다. "데이비드가 어느 날 들어와 아주 굉장한 신곡 아이디어가 떠올랐다고 말했죠"라고 리처즈는 설명한다. "스튜디오 A가 마침 비어 있었어요. 그래서 우리는 다른 방에 가서 녹음하려고 엘리베이터에 탔고, 밥은 계속 3층에 남아 〈Zeroes〉 믹싱을 했죠. 우리는 몽트뢰에서 버렸던 어느 곡의 드럼 트랙 하나를 갖고 있었는데, 데이비드가 그 위에 노래를 부르니까 이미 환상적이었어요. 밤 11시쯤에 카를로스가 들어와서 기타를 조금 더했고, 크러셔가 퍼커션을 조금 얹었죠." 보위는 이후 코드 시퀀스를 추가한 공을 알로마에게 돌렸다. "사용하고 싶은 간단한 코드 변화가 있었지만, 사색적이고 죽음을 연상케 하는 느낌이었어요. 카를로스한테 주니까, 뭔가가 바뀌어서 돌아왔죠." 알로마는 이후 자신의 〈I'm Tired〉라는 버려진 곡에서 이 코드가 유래했음을 밝혔고, 이 곡의 공동 크레딧은 그런 사실에서 기인했다. 완성된 곡에 대해 보위는 "아주 만족스러웠다"고 말했다. "말그대로 하룻밤 만에 녹음한 곡이었죠. 다른 곡들은 대부분 만들고 편곡하는 데 몇 주 정도씩 걸렸는데요. 작곡 시작부터 편곡 끝까지 24시간 안에 완전히 끝내버린 곡이었습니다."

앨범의 세 번째 싱글로서 〈Never Let Me Down〉은 영국에서 34위까지 올라갔고, 미국에서는 더 높은 27위까지 올라갔다. '싱글 버전' 내지 '7인치 리믹스 편곡' 따위의 각종 이름표가 붙었던 이 싱글은, 몇몇 지역에서는 풀렝스 앨범 버전으로 발매되었는가 하면 다른 곳에서는 실제로 리믹스로 발매되기도 했다. 여러 믹스가 함께 실린 일본반은 보위의 첫 번째 CD 싱글이라는 특징을 가지고 있다. 비디오는 1985년에 돈 헨리의 〈The Boys Of Summer〉와 스팅의 〈Russians〉로 처음 이름을 날

렸고, 이후 마돈나의 문제작 〈Justify My Love〉를 감독한 장-밥티스트 몬디노가 연출했다. "이건 실험이다"라고 보위는 촬영 전에 선언했다. "그의 손 아래 나를 완전히 두기로 했다. … 내가 직접 한다면 영상이 아주 거칠어질 텐데, 이 노래가 시각적으로 그렇게 비치기를 정말로 원하는지 확신이 없다." 시대를 수년 앞서간 몬디노의 영상은(보위는 이후 "90년대 느낌을 가지고 있다"고 첨언했다) 1969년 시드니 폴록 연출의 멜로드라마 「그들은 말을 쐈다」에서 가져온 미국 댄스 마라톤의 졸음에 젖은 커플들의 세피아빛 숏들을 통해 곡의 몽환적인 분위기를 아름답게 포착하고 있다. 곡의 내레이션 '빨간 신을 신고 심장소리에 맞춰 춤을 춰!Put on your red shoes and dance to your heartbeat!'는 더 이전의 히트곡의 기억을 다시 불러낸다.

이 곡은 'Glass Spider' 투어에서 공연되었다. 더 긴 싱글 버전들의 리믹스가 2007년 다운로드 버전으로 재발매되었다.

NEW ANGELS OF PROMISE (데이비드 보위/리브스 가브렐스)
• 앨범: 《'hours...'》 • 보너스 트랙: 《'hours...'》(2004)

이 불협화음에 찬 고고한 트랙은 보위의 베를린 시기를 다시 떠올리게 하고, 암시적인 가사는 보위의 초기 곡들에 도사리곤 했던 외계에서 온 초인에 대한 환상을 다시 불러낸다. 가사는 〈Sons Of The Silent Age〉를 연상시키는데-'우리는 조용한 사람들 우리를 시간의 가장자리로 데려가줘we are the silent ones, take us to the edge of time'-, '나는 눈먼 사람, 그녀는 나의 눈I am a blind man, she is my eyes'이라는 구절에서는 멜로디 일부분을 빌려오기까지 한다. 후기 비틀스 스타일의 보컬 하모니와, 엘비스 프레슬리의 〈Suspicious Minds〉가사의 간접적인 언급에서는, 훨씬 이전의 음악적 유행들이 시간을 넘어 메아리치고 있다. CD 속지에서 확인할 수 있는 변형된 가사들이 드러내듯 (원래 제목이 'Omikron'인) 이 곡은 컴퓨터 게임 '오미크론'에서 비중 있게 사용되며, 좀 더 짧은 2분 23초 편집본이 게임의 서두를 장식했다. 풀렝스 'Omikron' 버전은 이후 2004년 《'hours...'》 앨범의 재발매반에 보너스 트랙으로 실렸다.

A NEW CAREER IN A NEW TOWN
• 앨범: 《Low》 • 싱글 B면: 1977년 2월 [3위]

'새 동네에서의 새 커리어'를 뜻하는 이 아름다운 연주곡의 제목은 베를린으로의 창작적인 이주에 대한 선언으로 읽힌다. 사실 〈A New Career In A New Town〉은 《Low》 세션 초창기 프랑스에서 녹음되었지만, 중요한 것은 이 곡이 과도기적 성격을 띠고 있다는 점이다. 한편에 있는, 데이비드의 하모니카 솔로가 드러내는 미국 음악식 정통성과 R&B의 뿌리가, 다른 편에 있는, 크라프트베르크를 연상시키는 신시사이저 백킹의 반짝이는 금속성의 기계적인 박동과 대립하고 있다. 이 곡을 여는 전자 퍼커션은 1975년 크라프트베르크의 《Radio-Activity》 앨범 타이틀곡에서 그대로 가져온 것이다. 《Low》가 발매된 지 25년 이상 지난 뒤, 〈A New Career In A New Town〉은 'Heathen' 투어를 통해 처음 라이브로 연주되었고, 이후 'A Reality Tour' 중 다시 등장했다.

NEW KILLER STAR
• 앨범: 《Reality》 • DVD 싱글 A면: 2003년 9월 • 이탈리아/캐나다 싱글 A면: 2003년 9월 • 라이브 앨범: 《A Reality Tour》
• 비디오: 「Reality DualDisc」 • 라이브 비디오: 「Reality」, 「A Reality Tour」

《Reality》 앨범의 첫 트랙은, 머리를 띵하게 하는 기타가 《Heathen》의 부드러운 도입부를 잠깐 연상시키다가, 곧 얼 슬릭의 까끌까끌한 리프가 터져 나오며 앨범을 세련되게 열어젖힌다. 〈New Killer Star〉는 《Diamond Dogs》와 같은 1970년대 중반 고전 앨범들에서 자주 쓰였던 자신감에 찬 기타 스타일을 다시 찾아오면서(질감 면에서 보위 작품들 중 이 곡과 가장 가까운 것은 〈Sweet Thing〉과 〈Rebel Rebel〉을 잇는 기타 잼일 것이다), 동시에 1990년대 블러의 작업을 연상시키기도 한다. 블러의 《Think Tank》 앨범은 《Reality》 세션 당시 데이비드의 지지를 받은 바 있으며, 이 곡의 어색한 듯 넘실대는 리프를 들으면 그들의 1999년 싱글 〈Coffee+TV〉를 쉽게 떠올릴 수 있다. 비록 보위 팬들이라면 인정하고 싶지 않겠지만, 더 가까운 영향은 바로 많은 비난을 받았던 1987년 앨범 《Never Let Me Down》이다.

《Reality》 앨범의 프로덕션이 훨씬 훌륭하고, 만들어가는 방식 역시 더 진실되고 성공적이지만, 멜로디와 스타일 면에서 특히 〈'87 And Cry〉와 가지는 유사점-'새로운 킬러 스타A new killer star'라는 가사는 '개들 없

이는 불가능했어It couldn't be done without dogs' 라인의 멜로디를 다시 빌려오고, '준비, 출발!ready, set, go!' 섹션은 "87 and cry!'라는 외침을 연상시킨다'-을 간과하기 어렵다.

가사적으로 볼 때, 〈New Killer Star〉는 현대적이고 도회적인 불안감을 표현하는 앨범으로서《Reality》의 가치를 증명하는 곡이다.《Heathen》이 9·11 테러를 환기시키는 것처럼 보였던 것이 우연의 일치였다면, 적어도 여기서만큼은 그렇지 않다. 앨범의 첫 구절 '배터리 파크 위의 하얀 흉터를 봐See the great white scar over Battery Park'는 의심의 여지 없이 테러 직후 그라운드 제로 위를 감돌았던 먹구름 같은 연기의 기억을 되살려내는 것이다. "거기서 일어났던 비극의 유령이 노래에 반영되어 있다." 데이비드는 『퍼포밍 송라이터』 매거진에 밝혔다. "하지만 나는 거기서 좀 더 긍정적인 것을 끄집어내고 싶었다. 새로운 별(스타)의 탄생에 대해." 한편 또 다른 인터뷰에서는 이렇게 말하기도 했다. "가사는 9·11 자체를 반영한 것이라기보다는 그 순간 뉴욕의 상태, 조각난 것들을 다시금 이어 붙인다는 생각, 그리고 공동체를 이대로 유지해나가는 게 가치가 있을까, 아니면 지금이야말로 흩어져 버릴 때일까? 하는 질문들을 다룬 것이었다." 그러므로 첫 번째 벌스에서 보위가 '나는 흉터를 보지 않을 테야But I won't look at the scar'라고 노래하며, 대신 고난에 맞서는 어빙 벌린의 오래된 경구를 빌려 '음악을 맞아 춤을 추자Let's face the music and dance'고 제시하는 것은, 역경 속에서도 긍정을 찾는 끈질긴 낙천성을 보여주는 것이다. 이 인용구에 대해 보위는 이렇게 말했다. "클리셰인 줄 알고 클리셰로서 쓴 것이다. 프레드 아스테어가 출연한 영화에서 나왔는지 어땠는지 잘 모르겠지만 '지금 상황이 정말 안 좋을 수도 있겠지만, 우린 잘 해나갈 거야'. 이 모든 의미가 그 구절 안에 다 같이 딸려오는 것이기 때문이다."

이런 낙천적 감수성을 즉각적으로 입증하려는 듯, 《Reality》 앨범 발매 한 달 전인 2003년 8월, 미국 동부 해안의 대부분을 마비시킨 사상 최대의 파괴적인 정전 사태 속에서, 뉴욕 시는 그 단단히 뭉친 공동체 정신을 증명해 보였다. "9·11로 뉴욕의 역사에 까만 줄 하나가 그어졌다." 보위는 말한다. "정말로 그 문화의 모든 것이 바뀌었다. 가장 사사로운 부분들까지도. 정전 당시 뉴요커들이 얼마나 똘똘 뭉쳤는지를 보고 놀랐던 기

억이 난다. 정말이지 전례 없는 일이었다. 전에 마지막으로 그런 일이 있었던 게 1977년이었고, 나도 거기 있었기 때문에 〈Blackout〉이란 곡을 썼다. 방화에, 약탈에, 안 좋은 일이 많았었다. 그런데 이번에는 모두가 서로를 돌봐주었다. 굉장한 일이었다. 약탈 같은 건 없었다. 원래는 정전이 있으면 알람이 꺼지니까 약탈이 제일 먼저 일어나곤 했다. 그런데 이번에는 완전히 달랐다. 전에 없던 공동체 정신이 분명 거기에 있었다."

두 번째 벌스는 보위의 또 다른 익숙한 테마를 다루는데, 바로 심오하고 의미 있는 것을 향한 탐색이 팝 문화에서 평가당하는 현상이다. '예수를 「데이트라인」에서 만나는seeing Jesus on 「Dateline」'에서 느껴지는 부조리함이 〈I Can't Read〉나 〈Goodbye Mr. Ed〉의 어두운 이미지를 떠올리게 하는가 하면, 2절의 첫 구절들, '만화 속 내 삶을 봐 / 사람들이 성경을 읽었던 것처럼 / 말풍선과 액션 / 색색이 칠해진 작은 디테일들See my life in a comic / Like the way they did the Bible / With the bubbles and action / The little details in colour'은, 《Reality》 앨범의 중심 주장을 뒷받침한다. 여기서 보여지는 날조된 것이 '실제'의 자리를 강탈하고, 경험이 만화의 상투성으로 단순화되는 모습은, 앨범의 이후 많은 가사로 가는 길을 열어줄 뿐 아니라, 커버 아트의 내용에 대해서도 아주 근사한 설명을 제공한다.

하지만 급격한 변화는 코러스까지 미뤄지는데, 여기서 곡은 단조에서 장조로 바뀌고 가사도 급작스레 낙천주의를 움켜쥔다: '내게 더 나은 길이 있어-별을 발견했다고!I got a better way-I discovered a star!'. 보위가 이후 『인터뷰』에 설명했듯, 이 구절은 이 노래에 있어서, 그리고 이 노래가 《Reality》 앨범에서 가지는 위치에 있어서도 매우 중요하다. "앨범을 그 노래로 시작한 이유는 만약 잘못된 트랙을 골랐다가는, 자칫 앨범이 부정적이라는 잘못된 인상을 줄 수도 있다는 사실 때문이었습니다. 앨범 내내 모아내고자 했던 것 중 하나가 긍정의 감각입니다. 〈New Killer Star〉는 조금 낯간지러운 아이디어를 둘러싸고 만들어진 노래입니다. 우리의 모든 어려움 속에는, 선명하고 밝고 아름다운 것들이 존재한다는 거죠. 굉장히 단순한 생각인데, 약간의 말장난 때문에 그 나름대로 예쁘게 느껴지죠." 어느 곳보다 곡 제목 자체에서 말장난은 두드러진다. 물론 '스타'라는 단어의 다중적 의미는 보위의 여러 곡들에서 주된 동기가 되어왔지만(이 단어가 타이틀에 들어간 보위의 곡은

이것이 일곱 번째였으며, 그 뒤로도 더 있다) 데이비드가 '뉴 킬러'라고 노래할 때, 그는 당시 조지 W. 부시가 대표적인 주창자였던 '핵무기(nuclear)'의 잘못된 발음을 따라하고 있는 것이었다.

〈New Killer Star〉는 1999년의 〈Survive〉 이후 처음으로 본격적인 뮤직비디오를 대동했다. 로스앤젤레스 기반의 영상 제작가이자 애니메이션 제작인인 브럼비 보일스턴이 연출한 〈New Killer Star〉 영상은 몇몇 흔치 않은 특징들이 주목할 만한데, 그중 하나가 데이비드 보위 본인이 출연하지 않았다는 사실이다.

《'hours...'》 앨범의 오리지널 슬리브와 유사한 렌티큘러 스타일로 촬영한 영상은 스틸 이미지들의 연속으로 이루어져 있는데, 각 프레임이 서로 다른 강도로 '회전'하면서 움직임을 구현해 낸다. 처음에는 혼란스러운 그 효과는 서로 다른 이미지들이 흔들리는 스냅숏으로 스쳐 지나가면서 점차 서사적 통일성을 갖는 흥미로운 감상을 자아낸다. 구두 닦는 소년, 콜 걸, 공장 현장감독, 철도 노동자들, 정원사, 그리고 항공사 직원들이 각자의 일을 보는 가운데 격자무늬 밭, 하얀 피켓 펜스, 발전소들이 펼쳐진 키치하게 이상한 1950년대 미국 위로 태양은 떠오른다. (우주비행사의 캡슐이 가까스로 지구 충돌을 피한다. 이들 모두의 눈이 점차 하늘 쪽으로 옮겨가고) 재난은 일어나지 않았고, 모두가 일상으로 돌아간다. 의심의 여지 없이 역대 가장 이상한 팝 뮤직비디오 중 하나인 이 영상은 많은 팬들을 혼란에 빠뜨렸다. 그러나 이는 보위가 싱글 전반, 그리고 특히 뮤직비디오에 있어 열정이 시들고 있던 때조차 얼마나 새로운 시도에 열려 있었는지에 대한 분명한 증거다.

3분 42초짜리 〈New Killer Star〉 뮤직비디오는 2003년 9월 29일 영국, 미국 및 여러 지역에서 DVD 싱글로 발매되었는데, DVD로만 발매되었기 때문에 싱글 차트에서는 제외되었다. 캐나다에서는 같은 버전의 오디오 버전이 일반적인 CD 싱글로 발매되었고, 앨범 트랙 버전은 이탈리아 싱글로 발매되었다. 양쪽 포맷 모두 B면에 《Reality》 세션 동안 레코딩된 시그 시그 스푸트니크 〈Love Missile F1-11〉의 커버를 수록했고, DVD 싱글에는 4분짜리 《Reality》 전자 보도자료가 포함되었다. 여기에는 《Reality》 프로모션 영상에 실렸던 인터뷰와 퍼포먼스가 포함됐다. 《Reality》 프로모션 영상에는 밤의 뉴욕을 찍은 숏들을 빠른 몽타주로 편집한 또 다른 4분짜리 〈New Killer Star〉 비디오도 포함되어 있었다. 싱

글 슬리브의 사진은 데이비드가 1956 슈프로 기타를 연주하는 모습을 프랭크 오켄펠스가 찍은 사진을 클로즈업한 것이다. 같은 사진의 위쪽 절반은 나중에 〈Never Get Old〉 프로모션 싱글 CD 슬리브를 장식하게 되면서, 서로 다른 두 반쪽이 빈틈없이 딱 맞게 되었다.

《Reality》의 데뷔 싱글로서, 앨범과 투어의 홍보를 위한 TV 출연 기간 동안 〈New Killer Star〉는 폭넓게 전파를 탔다. 그중에는 「Friday Night With Jonathan Ross」와 「Late Show With David Letterman」이 있었다. 'A Reality Tour'의 첫 일곱 번의 공연에서 〈New Killer Star〉는 개막곡으로 사용되었는데, 그 후 대부분의 공연에서는 〈Rebel Rebel〉에 밀려 두 번째 곡으로 강등되었다.

NEW YORK TELEPHONE CONVERSATION (루 리드)
루 리드의 《Transformer》를 위해 보위가 공동으로 프로듀싱한 이 블랙코미디 트랙은, 1968년 앤디 워홀이 기획했다가 중단한 브로드웨이 뮤지컬에서 건져 올린 것이다. 배경에서 루 리드의 보컬을 한 옥타브 높게 따라 부르는 보위의 목소리를 들을 수 있다.

NEW YORK'S IN LOVE
• 앨범: 《Never》
《Never Let Me Down》에서 가장 못난 곡으로 1위를 다툴 만한 이 곡은, 도시 뉴욕을 자신의 골목들 안을 오가는 이들을 관찰하는 살아 있는 인물로 그리려는 의인법을 성의 없게 시도하는, 앨범의 공간이나 채우는 엉터리 곡이다. 데이비드는 "뉴욕에 대한, 대도시들의 그 허영에 찬 모습에 대한 꽤 냉소적인 노래다. 이 도시들은 너무 화려하고, 크고, 자기 스스로를 향한 사랑에 듬뿍 차 있다"고 말한 바 있다. 연주 면에서는 팝적인 신시사이저와 터프한 기타 브레이크 사이를 왔다 갔다 하고 있는데, 곧 다가올 《Tin Machine》의 사운드를 맛보기로 보여주고 있다. 〈Red Sails〉나 〈It's Hard To Be A Saint In The City〉에서 들려줬던 힘찬 펑크(funk)를 다시 포착해보려는 곡 말미의 시도는 실패에 그치고 있다. 이 곡은 'Glass Spider' 투어의 첫 일곱 번의 공연에서 연주되었다.

NEXT (자크 브렐/모트 슈먼)
후일 알렉스 하비의 커버로 유명해진 자크 브렐의 고전

으로, 페더스가 공연한 바 있다.

THE NEXT DAY
• 앨범: 《Next》 • 싱글 A면: 2013년 6월 • 비디오: 「Next Extra」

2011년 5월 2일, 앨범 세션 첫날에 레코딩된 《The Next Day》 앨범의 타이틀곡은, 재커리 알포드가 스네어에 엄청난 강타를 날리며 문자 그대로 포문을 열어젖히고, 이 이어지는 노래들 중 가장 어두운 곡의 톤을 곧바로 정립해 나간다. 불협화음에 찬 어지러운 기타와 정교한 드럼 필인이 만드는 소리의 풍경은 《Lodger》와 《Scary Monsters》 당시 새로웠던 보위 음악의 흐름을 떠올리게 하는데, 이는 앨범 전체에 걸쳐 계속되는 참조 지점이기도 하다. 하지만 그보다 주목해야 할 것은 2012년 3월 16일, 리드 보컬 세션 중에 쓰인 곡의 가사다. 토니 비스콘티는 이 곡을 앨범에서 가장 좋아하는 곡으로 꼽으면서 "끔찍할 정도로 공포"를 자아내는 "아주 무서운 트랙"이라고 묘사하고는, 보위의 보컬에 대해서 다음과 같이 말했다. "너무나 전달력이 강한 나머지 청자의 목덜미를 움켜쥐는 것 같다." 어둡고 영적인 노래의 주제에 대해 비스콘티는 이렇게 추측했다. "가톨릭교 추기경이나 폭군에 대한 얘기인 것 같다. 아주 폭력적이다. 주인공은 목이 매달리고, 끌려다니고 격리되었다가, 불에 타고 사람들에게 갈기갈기 찢긴다."

〈The Next Day〉는 죄인이 최후의 처벌에 직면하는 보위의 '사형대' 노래들의 최신에 서 있는 곡이다. 하지만 이 곡의 세계는 〈Wild Eyed Boy From Freecloud〉의 옛날 이야기나, 〈I Have Not Been To Oxford Town〉의 사이버펑크 SF, 혹은 〈Bars Of The County Jail〉의 만화적인 서부 세계와는 거리가 멀다. 언뜻 보면 〈The Next Day〉의 배경은 역사 속의 세계인 것처럼 보인다. 우리의 주인공은 중세 종교 재판이나 17세기 마녀사냥을 당하고 있는지도 모른다. 하지만 더 자세히 들여다보면, 가사 어디에도 데이비드의 생각이 우리의 현실에 가깝지 않다고 볼 근거는 없음을 알게 된다. 데이비드의 표적은 신앙도 영성도 아니다. 타겟은 넓게 보면 억압적이고 부패한 조직화된 종교이며, 좁게 보면 그 중에서도 기독교 교회다. 일전에 인터뷰에서 그는 "나는 어떤 종교 조직과도 공감할 수 없다"고 밝힌 적이 있다. 21세기 초, 로마 가톨릭 교회의 권위와 신용은 일련의 사건으로 궤멸적 타격을 입었다. 바티칸의 죄목으로는 여성 혐오와 동성애 혐오, 유혈 정권과의 역사적 유착 관계, 낙태, 피임, 결혼 평등 등의 사안에서의 구시대적이며 도덕적으로도 정당화할 수 없는 태도, 그리고 가장 결정적으로 기관 내 아동 학대에 대한 단순 용인을 넘어선 적극적 은폐가 있었다. 2013년 5월, 1970년대 '더러운 전쟁(The Dirty War)' 당시 자국의 군부정권과 유착관계에 있었다는 비난을 받은 아르헨티나의 추기경이 교황이 되었다(우연의 일치로, 그 주에 《The Next Day》가 발매되었다). 이제, 외부인들의 입장에서는 가톨릭 교회를 여전히 수백만의 삶에 언어도단의 영향력을 행사하는 신망 없는 시대착오적 현상으로 보지 않기 어렵게 되었다.

보위가 종교 단체들에 가진 의구심은 수십 년간 조명 활주로처럼 그의 가사들 사이에서 반짝이고 있었지만, 〈The Next Day〉에서 드러나는 사나운 분노는 또 새로운 것이었다. 〈Five Years〉나 〈Soul Love〉 같은 곡들에서는, 가끔 등장하는 '신부'의 도덕적 권력에 대한 모호한 풍자의 기운이 감돌고 있었다면, 여기서는 어떤 것도 돌려 말하지 않는다. 〈The Next Day〉의 성자들은 괴물들이며, 교단의 권력을 가지고 '종말의 노래를 듣고 싶어 안달이 난can't get enough of that doomsday song' 신도들을 선동하고, '어리석고 흔들리기 쉬운 무리들the gormless and the baying crowd'로 하여금 주인공에게서 등을 돌리고 사형장에 이르도록 그를 채찍질하도록 재촉함으로써, 희생양을 대가로 그들을 뭉치게 만든다. 보위는, 바로 이것이 부패하고 착취적인 기관의 유혹에 순진한 사람들이 넘어가는 방식이라고 말한다: '처음에는 네가 원하는 건 뭐든지 주지만 / 그리고는 네가 가진 모든 것을 다시 가져간단다First they give you everything that you want / Then they take back everything that you have'. 움베르트 에코의 소설 『장미의 이름』에 등장하는 악마적인 대심문관 베르나르도 귀처럼, 이들은 '성자처럼 입고서는 사탄의 일을 하는 / 악마가 그렇게 말했기에 신의 존재를 믿는work with Satan while they dress like the saints / They know God exists for the Devil told them so' 사람들이다. 심지어 그들은 위선자들로, 자기들 스스로의 교리가 금지하는 육욕을 탐한다는 점에서 더 악질이다. '보랏빛 머리의 신부the purple-headed priest'는 '증오로 가득 차, 이제 재미 좀 보자고 요구하네 / 그 신부의 쾌락을 위해 남자처럼 옷을 입은 여자들에게stiff in hate, now demanding fun begin / Of his women dressed

as men for the pleasure of that priest'.

보위가 겨냥한 표적이 가톨릭 교회인지에 관한 최소한의 의구심마저 날아가게 된 것은 2013년 5월 8일, 〈The Next Day〉의 뮤직비디오가 온라인에 공개되어 그 즉시 강한 반발을 일으켰을 때였다. 플로리아 시지스몬디가 연출하고, 그 전달에 뉴욕의 아메리칸 리전 건물에서 촬영한 영상에서, 보위의 친구 게리 올드먼은 타락한 신부 역을 맡았다. 그는 영상 도입부에서 '데카메론'이라는 이름(아마도 가톨릭교를 풍자한 것으로 유명한, 14세기 소설가 조반니 보카치오의 걸작을 가리키는 것이리라)을 가진 뒷골목 술집으로 들어가면서 가난한 소년에게 주먹을 날려 쓰러뜨린다. 올드먼의 캐릭터가 술집에 들어서면 이곳이 그들 직업을 가진 신사들을 위한 회원제 클럽이라는 사실이 분명해진다. 바에는 여자아이를 희롱하는 신부와, 올드먼이 손에 입을 맞추는 추기경이 앉아 있다. 곧, 올드먼은 또 다른 할리우드 스타인 프랑스 여배우 마리옹 코티아르가 연기한 매춘부에게로 다가간다. 바에는 여러 기독교의 성인과 순교자들을 연상케 하는 인물들이 모여 있는데, 예컨대 올드먼은 기독교 도상학에 부합되도록 자신의 눈동자를 쟁반 위에 들고 있는 시라쿠스의 성 루시를 그녀 자리로 안내한다. 성 루시의 순교 이야기는 특히 뮤직비디오와 공명한다. 그녀는 박해자들에 의해 매춘굴에서 더럽혀지는 형벌을 받았지만, 신의 개입으로 강간이 이루어지지 않자, 눈알이 뽑혀 나가고 칼날 아래 목숨을 잃게 된다.

자리에는 또 반짝이는 갑옷을 입은 잔 다르크와, 자기 등을 채찍질하는 인물도 있는데, 후자는 『장미의 이름』에 등장하는 고행자이자 사서 베렝거 신부를 1986년 영화화한 모습과 매우 닮아 있다. 다른 인물들은 좀 더 불분명하기는 하지만, 옷이 벗겨진 채로 매춘굴에 던져지자 머리가 길게 자라나 그 몸을 덮었다고 하는 성 아그네스나, 역시 매춘굴에서 집게로 유두가 잘려나가는 고문을 당했다는 베일을 뒤집어쓴 성 아가사를 보고 있는 것일지도 모른다. 여기에 테마가 있다면, 그건 순교의 일환으로 매춘굴에 끌려가야만 했던 여자 성인이다. 잔 다르크도 재판 중 매춘굴의 창녀들과 어울려 다녔다는 죄목으로 고발당해야 했다.

한편 보위는 무대 위에서 프란체스코회의 수도복을 입은 채, 주변이 광란의 난교로 빠져드는 모습을 바라보며 〈The Next Day〉를 공연한다. 추기경들이 서로 돈을 건네는 모습은 면죄부의 그로테스크한 패러디이다. 여자들은 교인들의 쾌락을 위해 에로틱한 춤을 춘다. 그러나 아마도 보위의 손짓 때문일까, 코티아르의 양손에서 끔찍한 성흔의 현현으로 피가 터져나오기 시작한다. 분노한 올드먼이 보위를 몰아세우며 "이거 보여? 네가 한 짓이야! 네가 예언자라고?" 하고 소리친다. 군중이 데이비드를 향해 돌아서고, 새로운 캐릭터가 등장할 때까지 그를 채찍질한다. 새 인물은 아마도 선각자였던 테레사 수녀를 가리키는 듯한 평온한 수녀다. 보위가 그녀의 뒤에서 일어서자, 피는 멈추고 코티아르의 캐릭터는 그 모습을 바꾼다. 모여 있던 사람들은 보위를 중심으로 모여 최후의 장면을 만드는데, 중세 시대 성인과 기부자들을 기리는 제단화처럼 얼어붙은 채로 서 있다. 코티아르는 이제 가시 면류관을 썼고, 얼어붙은 눈물이 그 얼굴을 가로지르는데, 어쩌면 그녀는 결국 전통적으로 천상의 천사의 환영을 보고 눈물에 차 있는 모습으로 그려지는 또 다른 '타락한 여자' 마리아 막달레나일지도 모른다. 빛의 줄기 속에서 환희에 차 팔을 들어올린 보위는 "게리, 고마워. 마리옹, 고마워. 여러분 모두, 고마워"라고 말하고는, 놀라 두리번거리는 사람들을 남겨둔 채 허공 속으로 사라져버린다.

충격적이라고? 확실히 그렇다. 화난다고? 의심의 여지 없다. '몬티 파이튼'의 웃음만큼이나 불경하다고? 물론이다. 하지만 뮤직비디오가 온라인에 공개된 당일, 이 이미지와 그것에 관한 보위의 의도를 이해해보려는 모든 시도는 분노의 물결 속에 가라앉아 버리고 말았다. 공개된 지 두 시간 만에 이 영상은 '유튜브 이용약관을 위반'했다는 이유로 유튜브에서 사라졌다. 한 시간 뒤에 영상은 다시 게시되었고, 당황한 유튜브 대변인은 "우리는 때때로 잘못된 결정을 내리기도 합니다. 실수로 영상이 삭제되었다는 사실을 인지하고 신속히 대처하여 복구하였습니다"라고 말했다고 한다.

팝 비디오가 가톨릭에 공공연히 대드는 건 전혀 새로운 일이 아니었지만 -마돈나가 20년 전에 이미 한 일이었다- 그 사실을 신경 쓰는 사람은 없어 보였다. 상상력과 지성의 견제를 충분히 받지 못한 이들은 영상을 단순히 모욕으로 받아들이거나, 한낱 관심을 끌려는 시도로 치부했고, 둘 다를 택하기도 했다. 교단의 반응은 1979년 BBC 토크쇼 「Friday Night, Saturday Morning」에서 열린 영화 「브라이언의 생애」에 관한 아주 즐거운 토론의 추억을 되새겨 주었는데, 존 클리스와 마이클 페일린이 얼큰히 취한 주교와 오만하게 거들

먹거리는 저널리스트 말콤 머거리지의 멍청한 무력 공세에 시달려야 했던 일이었다. 2013년 5월, 그들의 후예들은 이렇게 돌아왔다. 교단의 언론 이미지를 개선하는 임무를 맡은 프로젝트 「Catholic Voices」의 잭 발레로는 보위에 대해 이렇게 말했다. "관심을 주지 않을 겁니다. 절박해 보여요. 한때 유명했던 사람이 지금은 왜 저럴까요?" 전 캔터베리의 주교였던 조지 캐리는 "보위가 이슬람교를 가지고 비슷한 짓을 할 용기가 있었을지 의문입니다"라고 토를 달아야 했고, 그 덕에 〈Loving The Alien〉 뮤직비디오에는 무지하다는 사실만을 드러냈다. 그는 또 "솔직히 이런 유치한(juvenilia) 짓 가지고 화가 나지는 않습니다"고 말했다(아마도 뮤직비디오 내용이 유치하다는 뜻이었을 것이다. 'Juvenilia'의 사전적 의미인 '젊은 시절 작품'이라는 뜻에 따른, 66세의 보위가 어떻게인지는 몰라도 자기 유년의 영상을 찍었다는 뜻은 물론 아니었을 것이다). 가톨릭 연맹 회장인 빌 도노휴는 웹 사이트에 다음과 같은 글을 게재하며 과감하게 무지와 인신공격을 선보였다. "데이비드 보위가 돌아왔지만, 바라건대 그리 오래가지 못할 것이다. 이 야비한 데다 양성애자인 늙은 런던 거주민이 다시 등장해서, 신부와 추기경들, 반나체의 여자들로 가득 찬 나이트클럽의 쓰레기 더미 사이를 활보하는 예수 같은 인물을 연기했다." 이 이상으로 영상을 이해하는 건 도노휴의 능력 밖이었던 듯, 그는 "한 손님은 접시에 올라간 눈동자를 서빙받는다"라는 말을 남김으로써 가톨릭 연맹 회장의 본인 종교 도상학에 대한 낮은 이해도를 적나라하게 드러내고 말았다. "한마디로, 이 영상은 만든 사람하고 똑같다. 엉망진창이다." 도노휴는 즐겁다는 듯 결론내린다.

〈The Next Day〉 뮤직비디오에 대한 논란은 그리 오래가지 않았다. 인터넷 시대의 일화들이 다 그렇듯, 이 논란도 며칠 동안 활활 불타 오르다 다음 분노할 거리가 생기자마자 확 사그라들었다. 보위가 넉 달 전, 〈Where Are We Now?〉를 기습 공개하면서 소셜 미디어의 주기와 관습을 기민하게 활용했음을 염두에 두면, 〈The Next Day〉의 비디오가 가톨릭교에 대한 논평이었을 뿐 아니라, 모욕감을 느끼는 것이 경쟁적인 스포츠가 된 시대, 모욕감을 느끼는 것을 직업으로 삼은 이들이 모욕당하지 않을 불가침의 권리가 있다는 솔직히 말해 해로운 믿음으로 모든 토론을 차단하려 드는 시대, 이 2010년대에 팽배한 청교도주의에 대한 코멘터리이기도 했다. 보위는 계획된 논란에 익숙했고, 당연히 〈The Next Day〉 영상이 파문을 일으킬 것이라는 사실을 알았을 것이다. 이리 와 봐, 트위터. 그는 이렇게 말하는 듯하다. 자, 어서 빨리 이 비디오를 오해하라고. 네가 모욕받았다고 말하면, 내가 옳았음이 증명될 테니까.

하지만 보위는 예술가였고, 그가 그 정도로 사소한 목적으로 작업한 적은 한 번도 없었다. 〈The Next Day〉의 뮤직비디오는 일차원적인 군중을 자극하고 바티칸을 광역 도발하는 것에 머물지 않는다. 이 영상은 보위의 지속적인 모티프에 대한 더 충격적인 재현이기도 하다. 선동가들, 예언가들, 메시아들, 원하는 걸 주겠다는 말로 유혹하는 그들의 손에 믿음을 넘기지 말라는 또 다른 엄중한 경고인 것이다. 수도복으로 몸을 두르고, 고함치고 포즈 잡고 손짓하는 보위는 특정한 역할을 연기하고 있는 것일까? 많은 이들이 지레짐작했듯, 예수 그리스도인가? 이런 추측은 핵심을 놓치는 것이다. 그는, 데이비드 보위를 포함해, 우리가 지도자라고 착각할 만한 모두를 연기하고 있는 것이다. 우리는 이런 자들에게 빠져드는 유혹을 받는다. 보위는 다시 한번, 그러지 말 것을 웅변적으로 요청하고 있다.

비디오 공개 한 달 후 이 곡은 네모난 하얀 바이닐의 한정판 7인치 싱글로 발매되었다. 2013년 11월, 논란이 완전히 가라앉았을 때쯤, 뮤직비디오는 「The Next Day Extra」에 실린 DVD에 수록되었다. 데이비드 보위의 가장 충격적이고, 지적이며, 짓궂게 도발적인 작품 중 하나가 거기에서 후대의 빛을 보길 기다리고 있는 것이다.

NIGHT TRAIN (오스카 워싱턴/루이스 심킨스/지미 포레스트)
이 블루스 클래식은 매니시 보이스가 라이브로 연주한 바 있다. 제임스 브라운의 1962년 앨범 《Live At The Apollo》에 수록되었던 버전이었는데, 당시 데이비드가 열렬히 좋아했다. 1997년 'Earthling' 투어에서 보위는 〈Little Wonder〉 공연 중 가끔 "모두 야간열차에 올라타!All aboard the Night Train!"라고 외치곤 했다.

NIGHTCLUBBING (이기 팝/데이비드 보위)
이기 팝의 《The Idiot》 앨범을 위해 보위가 프로듀싱을 맡고 공동으로 쓴 이 곡은 확실히 이기보다는 데이비드에 가까운, 곧 《Low》에서 만개할 딱딱한 리듬과 위협적인 신시사이저의 향연이 돋보이는 노래다. 이기 팝은 이

후 "보위와 나는 서로의 좋은 면만을 이끌어냈습니다. 〈Nightclubbing〉은 그와 매일 밤 나가 노는 기분이 어떤지에 관한 제 코멘트입니다"라고 말했다. 이기만이 이렇게 훌륭하면서도 건성인 리드 보컬을 들려줄 수 있었음은 분명하지만, 배경에서 데이비드가 따라 부르는 목소리도 분명히 들을 수 있다.

이기는 수년 후 "녹음 마지막 날에 아이디어가 떠올랐다"고 회고했다. "녹음했던 사람들은 이미 다 짐을 쌌고, 몇 명은 벌써 비행기에 탔죠. 코코 슈왑이 못생긴 플라스틱 가면 두 개를 들고 들어왔어요. 보위가 웃으려고 하나를 쓰더니 피아노 앞에 앉아서 옛날 호기 카마이클의 곡 같은 걸 좀 치더라고요. 그에게 가서, '바로 이거야. 이게 내가 원하던 그거야'라고 말했죠. 가사는 10분 만에 제가 썼고, 형편없는 드럼 머신을 가지고 같이 녹음을 했어요. 보위는 계속해서 '드러머를 불러야 돼. 그 희한한 걸 테이프에 담을 생각은 아니겠지!'라고 했지만, 난 '말도 안 돼. 완전 죽이는걸. 드럼보다 훨씬 나아!' 하고 대꾸했죠. 전 언제나 그에게 자기 예술의 가장 어둡고 삐딱한 부분을 드러내야 한다고 장려했었어요. 보위가 가사를 일부 도와주면서 '밤에 유령처럼 거리를 걸어다니는 모습을 쓰는 게 어때?' 하고 말했죠."

〈Nightclubbing〉의 잘 알려진 커버 버전 중에는 그레이스 존스(앨범 자체에 제목을 따왔다), 더 크리처스, 그리고 휴먼 리그의 것이 있으며, 이기의 원곡은 1996년 영화 「트레인스포팅」에 등장해 다시금 유명세를 누렸다.

1984

• 앨범: 《Dogs》 • 라이브 앨범: 《David》 • 컴필레이션: 《S+V》
• 보너스 트랙: 《Dogs》(2004) • 라이브 비디오: 「Americans」(2007), 「The Dick Cavett Show: Rock Icons」

《Diamond Dogs》에서 보위가 가장 좋아하는 트랙 중 하나이자 이후 음악적 방향의 선회를 예고하는 곡인 〈1984〉는 보위가 기획했던 조지 오웰의 동명 소설의 음악적 각색의 상징적인 간판 곡으로 처음 탄생했다. 첫 스튜디오 버전은 이르면 적어도 1973년 1월 19일, 《Aladdin Sane》 세션 중에 녹음되었지만, 이후 수개월간 데이비드가 곡을 방치하면서 한동안 창고 신세를 지게 되었다. 〈1984〉가 처음으로 대중에 공개된 것은 1973년 10월 19일로, 곧 버려질 곡이었던 〈Dodo〉와 메들리로 NBC의 「The 1980 Floor Show」의 오프닝 곡으로 마키에서 연주되었을 때였다. 같은 달, 트라이던트에서 〈1984/Dodo〉 메들리의 스튜디오 버전이 녹음되었고, 이는 데이비드가 프로듀서 켄 스콧과 함께한 마지막 세션이자 이후 거의 20년 동안 믹 론슨과의 마지막 세션이 되었다. 트랙 자체도 거의 그 정도로 오랜 시간 발매되지 않다가, 《Sound+Vision》을 시작으로 마침내 2004년 《Diamond Dogs》 재발매반에도 수록되었다. 이후 버전보다 조금 느리고 덜 디스코풍이기는 하지만(가사도 조금 다르다), 〈1984/Dodo〉는 데이비드가 조금씩 갬블 앤드 허프의 '필리' 사운드식 소울과 펑크(funk)를 시도하고 있었음을 보여주는데, 그러나 이들 밴드가 새로운 음악적 문법에 적응하지 못하고 있었음도 분명해 보인다. 리듬 기타의 마크 프리쳇은 이후 이렇게 인정했다. "처음 몇 테이크 이후 우리 모두가, 믹은 리드 연주자였는데도, 흑인 펑크(funk)를 제대로 할 수 없다는 사실이 분명해졌다." 켄 스콧도 여기에 동의하며, 자신의 회고록에서 보위가 "평소와는 너무나 다르게" 믹싱에 참여했는데, 거기서 "그는 계속해서 배리 화이트 노래를 틀어주면서 '저런 느낌이었으면 좋겠어'라고 말했다. 믹싱은 밤새 계속되었다."

그리 오랜 시간이 지나지 않아 〈1984〉는 《Diamond Dogs》 앨범을 위해 전면적인 재녹음을 거쳤다. 템포는 더 빨라진 한편, 곡 전면을 휘감은 앨런 파커의 넘실대는 와와 기타와 토니 비스콘티의 쏟아져내리는 현악기 편곡은, 디스코 운동 그 자체의 선구자라 할 만한 아이작 헤이즈의 1971년작 〈Theme From Shaft〉에 큰 빚을 지고 있는 것이다. 싱글을 꼽으라 한다면 누가 봐도 이 곡이었고, 실제로 미국과 일본에서는 그렇게 발매되었음에도 〈1984〉는 영국에서는 앨범 트랙으로만 남았다.

흥겨운 편곡과 폭발하는 듯한 연주는 그리 우울하지 않은 분위기를 선사하고 있지만, 〈1984〉는 분명 《Diamond Dogs》 전체를 지배하는 어두운 그림자를 유지하고 있고, 가사 속에서 이어지는 폭력적인 소품들은 〈All The Madmen〉 같은 곡들의 심리적 공포감을 다시 상기시킨다: '그들이 네 예쁜 두개골을 쪼개 공기를 잔뜩 불어넣을 거야they'll split your pretty cranium and fill it full of air'라는 가사는 '날마다 그들은 뇌의 한 부분을 빼앗아가네day after day, they take some brain away'라는 구절을 사실상 다시 쓴 것이다. 또한 딜런의 〈The Times They Are A-Changing〉을 직접적으로 언급하는 부분(「The 1980 Floor Show」 버

전에서는 제목을 그대로 인용하기 때문에 더 노골적이다)도 있으며, 보위의 '야간 영화 배역all-night movie role'과 어둠의 징조들-'차 이파리를 보고 너는 알았지 you've read it in the tea-leaves'-은 〈Five Years〉에서 예고되었던 지구 종말을 되새기게 한다. 《Diamond Dogs》의 어두운 음악 철학에 따라, 여기서 유일한 탈출구는 '아무거나 다 쏘아버려shooting up on anything'서 '내일tomorrow'을 지워버리는 것이다.

〈1984〉는 'Diamond Dogs' 쇼의 오프닝 곡이 되었는데, 《David Live》의 함성소리가 증언하듯, 보위는 첫 벌스가 끝나며 스포트라이트를 받기 전까지는 모습을 드러내지 않았다. 'Soul' 투어 세트에도 곡은 계속해서 포함되었고, 1974년 11월 2일 「The Dick Cavett Show」에서는 보위 출연을 알리는 곡으로 쓰였으며, 이후 이 버전은 2006년 「The Dick Cavett Show」 DVD, 이듬해의 《Young Americans》 CD/DVD 에디션, 그리고 2014년 레코드 스토어 데이가 재발매한 미국 싱글 B면으로 발매되었다. 1974년 이후 이 곡은 보위의 라이브 레퍼토리에서 사라졌다. 티나 터너는 이후 이 곡을 1984년(알아들었는가?) 앨범 《Private Dancer》에서 커버했다. 2003년, 보위의 원곡은 《Songs Inspired By Literature: Chapter 2》라는, 문맹을 돕는 예술가들이 주관한 교육 자선 행사의 모금 CD에 실렸다.

1917 (데이비드 보위/리브스 가브렐스)
• 싱글 B면: 1999년 9월 [16위] • 보너스 트랙: 《'hours...'》(2004)
수수께끼 같은 제목을 가진 〈'hours...'〉 싱글 B면 곡으로, 레드 제플린의 1975년 명곡 〈Kashmir〉(아마도 우연의 일치겠지만, 실제로 1917년은 폰 제플린 백작이 죽은 해다!)에서 차용한 리듬 프로그래밍 위에 기타와 현악 신스 사운드를 전개해 나간다. 곡의 유기적인 전체와 거의 구분되지 않게끔 사후 처리를 거친 보컬이 어우러져, 〈1917〉은 《Scary Monsters》 앨범의 금속성 아트 록의 공격성을 뽐내는 한편 그 수수께끼 같은 분위기도 다시 성공적으로 확보한다.

1969 (스투지스)
스투지스의 셀프 타이틀 데뷔 앨범에 수록된 곡으로, 1997년 'Iggy Pop' 투어 때 연주되었다. 많은 이기의 앨범에서 보위가 참여한 라이브 버전을 들을 수 있다(2장 참고).

96 TEARS (루디 마르티네즈)
특이한 이름을 가진 '? 앤드 더 미스터리언즈'의 1966년 히트곡으로, 1977년 'Iggy Pop' 투어 때 공연되었다.

NITE FLIGHTS (노엘 스콧 엥겔)
• 앨범: 《Black》 • 프로모: 1993년 • 보너스 트랙: 《Black》(2003)
• 컴필레이션: 《S+V》(2003) • 다운로드: 2010년 6월
• 비디오: 「Black」
스콧 워커는 보위의 숨겨진 영웅들 중 하나로, 평자들의 입에는 자주 오르내리지 않지만, 데이비드 본인이 자주 힘주어 인용했다는 점에서 스콧의 지속적인 영향력을 의심하기 어렵다. 라디오 1이 보위의 50세 생일에 맞추어 헌정한 「ChangesNowBowie」에서, 은둔 생활을 하던 워커가 드물게도 데이비드를 두고 "수많은 예술가들을 자유롭게" 했다며 "그 수년간, 특히 당신의 관대함"에 대해 감사하는 메시지를 보냈을 때, 보위는 그간 어떤 방송 인터뷰에서보다도 더욱 감격에 겨워하는 모습을 보였다. 오랜 침묵 끝에 입을 열었을 때 그는 거의 울고 있었다. "아무래도 당신 때문에 지금 좀 큰일난 거 같은데요. 스콧은, 아마 제가 어렸을 적부터 저의 우상 중 하나였습니다. 정말 감동적이네요. … 잠시 좀 넋을 잃었습니다. 정말로 감사합니다."

1993년, 데이비드는 이렇게 말했다. "70년대 후반에 스콧 워커는 자신의 송라이팅 경력을 통틀어 가장 훌륭한 앨범을 내놓았다. 내가 수년간 들은 것 중 가장 아름다운 노래들이었다." 이 앨범은 워커 브라더스의 《Nite Flights》로, 1978년 7월 보위의 《Lodger》 세션 겨우 몇 주 전에 발매되었다. 타이틀곡이 《Lodger》 앨범의 〈African Night Flight〉에 영향을 끼쳤으리라 짐작하기는 어렵지 않지만, 실제로 데이비드가 이 곡을 커버하는 데까지는 15년의 세월이 더 필요했다.

보위가 재녹음한 〈Nite Flights〉는 《Black Tie White Noise》 앨범의 극적인 하이라이트 중 하나가 되었는데, 이 곡은 유로 디스코와 재즈 펑크(funk) 퓨전을 더 어두운 풍경으로 비틀어, 앨범의 많은 곡들 중에서도 보위의 베를린 시기를 가장 강렬히 환기시키는 노래다. 가사는 《1.Outside》 앨범의 죽음에 가까운 초현실주의로 이끌리는 보위를 보여준다: '개들이 땅을 파는 어둠 속, 찢어지고 터져 나간 실밥들, 목 안에 쑤셔 넣은 날고기가 피의 불빛을 만났네The dark dug up by dogs, the stitches torn and broke, the raw meat fist you choke

has hit the bloodlight'.

립싱크한 스튜디오 공연 영상이 데이비드 말렛의 「Black Tie White Noise」 다큐멘터리에 등장한다. 촬영된 지 일주일 후인 1993년 5월 13일, 보위는 NBC 「The Tonight Show With Jay Leno」에서 스튜디오 공연을 했다. 〈Nite Flights〉는 《Black Tie》의 네 번째 싱글로 점쳐졌으나, 〈Miracle Goodnight〉이 좋지 않은 성적을 보이자 계획은 취소되었다. 1993년의 12인치 클럽 프로모션은 'Moodswings Remix'를 수록했는데, 이 버전은 2003년 《Black Tie White Noise》 재발매반에 보너스 트랙으로 실렸고, 'Radio Edit' 버전은 같은 해 《Sound+Vision》 리패키지반에 수록되었다. 양쪽 버전 모두 2010년 다운로드 EP에 수록된 바 있다. 이 곡은 'Outside' 투어 당시에, 매우 아름답게 공연되었다.

NO CONTROL (데이비드 보위/브라이언 이노)
• 앨범: 《1.Outside》
〈No Control〉은 펫 숍 보이스의 좀 더 어두운 곡들과, 조금 당혹스럽게도, 폴 하드캐슬의 1985년 히트곡 〈Nineteen〉 사이 어디쯤에 자리한 날 선 신시사이저 베이스라인을 활용함으로써, 《1.Outside》 앨범의 어두운 톤을 강화한다. ('Outside' 투어 브로셔에 따르면 '나단 애들러가 부를') 보위의 위협적인 자장가 같은 보컬은 〈After All〉과 〈The Man Who Sold The World〉 같은 오래된 트랙들의 기억을 되살려 내고, 특히 후자가 보여주는 보위의 오래된 주제인 '자기 통제'의 상실에 관한 불안감을 암시한다: '미래에서 멀리 떨어져, 빛에서 멀리 / 전부 망가져 버렸어, 통제불능이야 / 모퉁이에 바짝 붙어 앉아, 신에게 네 계획은 말하지 마Stay away from the future, back away from the light / It's all deranged, no control / Sit tight in your corner, don't tell God your plans'. 중동 스타일의 물결치는 신시사이저가 전개해나가는 분위기 속에서 보위는 《1.Outside》의 심연으로, 그 편집증과 지적 혼돈, 신영성 속으로 빠져들어간다.

〈No Control〉은 1995년 1월 20일에, 브라이언 이노의 일기에 따르면 "거의 한 시간 만에" 녹음이 끝났다. 이노는 보위의 보컬을 "우아하고, 성숙하다"고 평가했다. "그중 브로드웨이 뮤지컬 스타일을 연상시키듯 노래를 부르는 굉장한 부분이 있다. 뮤지컬 속 주인공처럼 태양을 쳐다보고, 미래를 향해 한 팔을 뻗으며, 영광에

찬 강렬한, 정직한, 감동적이면서도 믿음직한 목소리로 노래한다. … 이 진실성과 패러디 사이에서 딱 맞는 수준으로 조율하는 그의 솜씨는 내가 여태 스튜디오에서 본 것 중 가장 매혹적인 것이었다. … 노래 제목이 〈No Control〉이라는 사실이 그렇게 보면 우스운데, 왜냐하면 이 퍼포먼스는 컨트롤 그 자체가 무엇인지 보여주기 때문이다."

〈No Control〉은 훌륭한 싱글이 될 수 있었겠지만, 사실 《1.Outside》 트랙들 중 데이비드가 라이브로 공연한 적이 없는 몇 안 되는 곡들 중 하나에 속한다. 1998년의 희귀한 네덜란드 라디오 프로모션 CD에는 전쟁고아재단의 모금 행사를 대표해 내레이션을 읊는 보위의 백킹 보컬이 실린 연주곡 버전을 수록했다. 고쳐진 버전의 〈No Control〉은 「스폰지밥 뮤지컬」에 사용되었다. 이 뮤지컬은 「네모바지 스폰지밥」에 기초한 대규모 예산의 스테이지 쇼로 2016년 6월, 브로드웨이 이전에 앞서 시카고에서 첫선을 보인 바 있다. 신기하기도 해라.

NO FUN (스투지스)
스투지스의 1969년 곡으로, 이후 섹스 피스톨스에 의해 커버된 바 있으며, 1977년 'Iggy Pop' 투어에서 공연되었다. 보위가 출연하는 라이브 버전들을 이기의 여러 앨범을 통해 들을 수 있다(2장 참고).

NO ONE CALLS (데이비드 보위/리브스 가브렐스)
• 싱글 B면: 1999년 9월 [16위] • 보너스 트랙: 《'hours…'》(2004)
메스꺼운 신시사이저의 장벽과 크라프트베르크 스타일의 딱딱한 리듬이 흐르는 이 차갑고 불편한 싱글 B면 곡은, 놀랍게도 보위가 1980년대 중반에 《Labyrinth》의 〈Within You〉 같은 곡에서 보여준 바 있는 사운드를 되살려낸다. 기실, 트레버 존스의 〈Thirteen O'Clock〉 같은 《Labyrinth》의 부수적인 트랙들이 이 곡과 가지는 유사함은 가히 묘하다. 반복되는 토막난 가사는 《Low》와 《1.Outside》의 얼어붙은 심리적 고립으로 회귀하는 모습을 보여준다: '아무도 부르지 않아, 조각난 채로 (…) 아무도 전화하지 않아, 그 아무도Nobody calls, falling to pieces (…) nobody phones, anyone at all'.

NO-ONE SOMEONE
1969년 7월, 몰타 국제 음악 페스티벌에 참가 중이던 데이비드와 경쟁자들은 자신들이 쓴 가사를 더해 그 지

역의 곡을 재해석하기를 요청받았다. 데이비드는 본인 버전에 〈No-One Someone〉이라는 제목을 붙였고, 7월 27일 발레타 힐튼호텔에서 이 곡의 유일한 공연을 가졌다.

NO PLAN
뮤지컬 「라자루스」에서 수수께끼의 소녀가 부르는 모습으로 첫선을 보인 〈No Plan〉은, 〈Comme D'Habitude〉와 〈Life On Mars?〉의 전통을 이행하는 사무치는 발라드이다. 가사는 보위가 한때 〈Seven〉에 붙였던 이름표, '지금을 노래하는 곡들songs of nowness' 중 하나로서, 〈Outside〉에서 선언한 '내일이 아닌 지금now, not tomorrow'이라는 익숙한 경구를 다시금 불러온다. 여기서 보위는 많은 곡들에서 자주 고개를 드는 특정한 불안증을 진정시키려 한다(〈This Is Not America〉에서는 '내일의 계획tomorrow's plans'을 어둡게 노래하고, 〈No Control〉에서는 '계획이 있어야 해, 계획을 세워야만 한다고You've gotta have a scheme, you've gotta have a plan'라고 재촉하는가 하면, 바로 2년 전에도 〈Plan〉이라는 제목의 으스스한 연주곡을 발표한 바 있다). 여기서의 시도는 좀 더 철학적인데, 자기 충만한 매 순간을 통해 인생을 살아나가야 한다는 실존주의적 탄원인 것이다: '내가 어디를 가건, 어디에 있건, 바로 거기에 나는 있지 / 내 인생, 내 욕구, 내 믿음, 내 느낌들, 이 모든 것들이 / 바로 나의 장소, 계획 같은 건 없어Wherever I may go, just where, just there I am / All of the things that are my life, my desires, my beliefs, my moods / Here is my place, without a plan'. 《Blackstar》 세션 중에 보위는 직접 자신의 버전을 편집했는데, 영롱한 색소폰 솔로와, 애처로운 도입부에서 절정부를 향해 솟아오르는 보컬이 더해진 아릅답고도 매혹적인 레코딩이다. 백킹 트랙은 2015년 1월 7일에 녹음되었고, 같은 날 녹음한 데이비드의 리드 보컬이 일부 사용되었으며 나머지는 3일 후 완성되었다.

NOBODY NEEDS YOUR LOVE (랜디 뉴먼)
랜디 뉴먼이 작곡한 진 피트니의 1966년 히트곡으로, 같은 해 버즈가 라이브로 공연했다.

NOON-LUNCHTIME : 'ERNIE JOHNSON' 참고

NOTHING TO BE DESIRED (데이비드 보위/브라이언 이노/마이크 가슨/스털링 캠벨/에르달 크즐차이/리브스 가브렐스)
• 미국 발매 싱글 B면: 1995년 9월 • 보너스 트랙: 《1.Outside》 (2004)

이 곡은 《1.Outside》 앨범 아웃테이크이자, 미국과 캐나다에서는 싱글 B면으로 발매되었고, 이후 2004년 콜롬비아 사 재발매반에 보너스 트랙으로 수록되었다. 〈A Small Plot Of Land〉의 쉴 틈 없이 넘실거리는 리듬에 다량의 기타와 〈Hearts Filthy Lesson〉 스타일의 백킹 보컬, 그리고 맑게 울리는 가슨의 피아노를 더한 곡이다. 보위는 곡 제목과 '마음을 바꾸는mind-changing'이라는 구절을 주문처럼 끝없이 되뇌이다가, 트랙이 페이드아웃되는 순간에 〈Helden〉(〈"Heroes"〉의 독일어 버전 제목)의 독일어 가사를 인용하기 시작한다. 정신 나간 것 같지만, 이상하게도 훌륭하게 들린다. 《B-Sides》라는 제목의 버진 사 내부 프로모션 카세트테이프에는 〈Mind Change〉라는 제목을 달고 수록된 바 있다.

NOW (데이비드 보위/케빈 암스트롱)
1989년 'Tin Machine' 투어 중 몇몇 공연에서 관객들은 당시 미완성이던 이 곡을 들을 기회가 있었는데, 틴 머신의 전형적인 스타일을 따르고 있기는 하지만, 5년 뒤에 이르러서야 〈Outside〉의 기반을 제공하는 적지 않은 중요도를 가지게 된다. 〈Now〉는 잘 쳐줘도 절반 정도밖에 완성되지 않은 곡으로, 1988년 버전의 〈Look Back In Anger〉를 재현한 듯한 파워 코드와 백비트로 시작했다가 〈Outside〉의 익숙한 첫 코드로 조금 어색하게 전환해버린다. 가사는 아직 스케치 단계에 머물러 있기는 하지만 이후의 트랙과 유사하다.

NOW THAT YOU WANT ME
수수께끼에 휩싸인 보위의 곡으로 1967년에 데모로 만들어진 것으로 보인다.

O SUPERMAN (로리 앤더슨)
'Earthling' 투어에서 새로 들을 수 있었던 이 흥미로운 곡은, 1981년 영국 차트 2위를 차지했고 데뷔 앨범 《Big Science》에 수록되었던 로리 앤더슨의 아방가르드 명곡의 멋진 최면적인 커버다. 리드 보컬은 게일 앤 도시가 맡았고, 보위는 하모니를 더했으며 바리톤 색소폰을

연주했다. "게일이 어울릴 것 같아서 고른 겁니다." 데이비드는 설명했다. 1997년 6월, 투어 중 스튜디오 버전이 녹음된 것으로 보인다(3장 참고). 〈O Superman〉을 고른 것은 데이비드가 1월에 루 리드와 다시 한 무대에 섰던 일에 간접적으로 기인한다. 당시 리드는 로리 앤더슨과 관계를 시작한 지 얼마 되지 않았었는데, 두 사람은 1994년 앤더슨이 이노가 프로듀싱한 《Bright Red》를 발표할 당시 서로의 앨범에 찬조 출연했다. "우리는 사실 꽤 잘 놀러다닙니다." 보위는 밝혔다. "로리와 제 아내, 루와 저, 이렇게 연극을 보러 간다든지, 그런 부르주아 짓거리를 자주 하죠." 1998년, 데이비드는 콜로뉴 루드비히 박물관 전시회였던 'Line'을 위해 로리 앤더슨과 협업한 바 있다.

AN OCCASIONAL DREAM
• 앨범: 《Oddity》, 《Oddity》(2009)

1969년 보위는 다음과 같이 밝혔다. "제가 정말로 떨쳐내지 못하고 있던 허마이어니가 투영된 또 다른 곡이죠." 실제로 〈An Occasional Dream〉은 〈Letter To Hermione〉와 비슷한 영역을 탐구한다. 그는 흘러가는 시간에 비애를 느끼며, '운명의 날들the days of fate'이 찾아오기 전까지 '100일one hundred days'을 흘려보냈던 '광기madness'를 회고한다. 이제, 행복했던 시기의 사진이 '시간으로 내 방 벽을 불태우고burns my wall with time' 있다. 노스탤지어의 파괴성과 멈추지 않는 시간의 흐름에 대해 보위가 느낀 집착적인 매혹은 뒤이어 그의 1970년대 작업세계에 하나의 요체가 되었다. 아마도 가장 명백한 것은 《Aladdin Sane》에 실린 일련의 곡들일 것이다.

'헤시안 직물과 목재로 장식된 스웨덴식 방a Swedish room of hessian and wood'에 관한 보위의 연상은 -실패한 관계를 애도하는 또 다른 곡인- 비틀스의 〈Norwegian Wood〉를 떠올리게 한다. 이 가사는 어쩌면 그뿐 아니라 영화 「송 오브 노르웨이」의 스칸디나비아적인 배경으로 우리를 이끄는 것일 수도 있다. 허마이어니 파딩게일은 1969년에 이 영화의 댄서 배역을 따냈다. 허마이어니는 내게 "늘 이 곡이 멋진 노래라고 생각해왔다"라고 밝혔고, 핵심적인 구절을 '운명의 날들은 너를 삼켰고, 춤추며 너는 멀어졌네The days of fate were strong for you, danced you far from me'로 여겼다. "그게 핵심이었죠." 허마이어니는 이렇게 설명했

다. "저는 춤을 춰야 했어요. 그게 제가 떠난 이유예요."

존 '허치' 허친슨은 자신의 2014년 회고록에서 데이비드와 허마이어니의 클레어빌 그로브에서의 동거생활을 〈An Occasional Dream〉의 가사를 강하게 연상시키는 표현으로 묘사한 바 있다. "방에는 안 쓰는 벽난로가 있었고, 그 위의 선반은 막대 향과 유리잔 같은 것들로 가득했다. 키 큰 풀이 담긴 커다란 꽃병이 벽난로 돌출부를 가리고 있었다. 침대머리는 레이스로 장식되었고, 침대 위와 바닥에 헤시안 직물 쿠션이 놓여 있었다. 허마이어니는 집에 없었지만, 그녀의 개성은 방 안을 채웠다."

〈An Occasional Dream〉의 한 가지 언급할 만한 특징은 토니 비스콘티와 팀 렌윅이 연주한 리코더로, 팀 렌윅은 클라리넷도 맡았다. 1969년 4월 존 허친슨과 녹음한 2분 34초짜리 데모 버전은 완성된 곡과 거의 흡사한데, 데이비드의 리드 보컬 아래에 허치가 추가적인 가사를 부르고 있다는 점만 상이하다. 좀 더 다듬어진 두 번째 데모가 비슷한 시기에 녹음되었고, 2009년 《Space Oddity》 재발매반에 처음으로 수록되었다. 이 곡은 1970년 2월 5일에 레코딩된 BBC 세션에도 포함되었다.

OH! YOU PRETTY THINGS
• 앨범: 《Hunky》 • 라이브 앨범: 《Motion》, 《Beeb》 • 라이브 비디오: 「Ziggy」, 「Best Of Bowie」

아마도 《Hunky Dory》 트랙 중 첫 번째로 작곡된 곡인 〈Oh! You Pretty Things〉는 일찍이 1971년 2월에 라디오 룩셈부르크 스튜디오에서 데모가 녹음되었다. "잠을 잘 수가 없었어요." 보위는 후일 이야기했다. "새벽 4시쯤이었어요. 깨어났는데 머릿속에서 이 노래가 맴돌고 있었죠. 다시 잠들기 위해서는 침대에서 일어나 곡을 연주해서 머릿속에서 떨쳐내야만 했어요."

글래스톤베리 축제에서의 새벽 공연 중에, 데이비드는 이 곡이 2월에 프로모션 여행 차 방문했던 "미국에서 썼던 어떤 것"으로부터 발전한 것이라고 밝혔다. "이게 제가 만든 원래의 곡입니다." 이렇게 덧붙인 뒤 그는, 〈Oh! You Pretty Things〉의 도입부와 대략 유사한, 반복적인 보드빌 피아노 라인으로 지탱되지만 그보다 명백한 비교점을 찾기는 어려운 곡을 선보였다. 낯선 보컬 멜로디에 붙은 속사포 같은 가사는 청중들의 놀라운 탄성과 웃음을 자아냈다: '멜론 같은 가슴을 가진 다

큰 처녀를 원해 / 불량하지만 조금도 반항적이지는 않은 / 귀가 잘 안 들리고 엉덩이는 아주 커다란 / 그녀 마음속에는 추잡한 욕망을 가진 근시안적 파티꾼 / 오 신이시여, 점점 못 견디겠어요I'd like a big girl with a couple of melons / A bad girl but not a teensy bit rebellious / Hard of hearing with a great big behind / A short-sighted raver with filth on her mind / Oh lord, I'm getting desperate'. 공연이 점점 더 가관으로 치닫던 끝에 청중 가운데 약물에 취한 한 소녀가 용기 있게 무대 위로 기어 올라왔고, 데이비드는 그 순간 곡을 멈추고는 웃으며 "그녀가 여기 왔네요!" 하고 외쳤다. 데이비드는 자신의 옆에 있던 피아노 의자에 그 침입자를 앉힌 뒤, 이렇게 이어갔다. "이걸 도입부 삼아 갖고 있었는데, 점점 더 추잡해져서 결국 없애버렸죠. 인트로만이 남았고, 그래, 이렇게 된 거 다른 걸 한번 지어보자고 생각했죠. … 그 결과물이 어땠는지 여러분은 믿을 수 없을 겁니다."

이렇게 말하며 데이비드는 〈Oh! You Pretty Things〉를 부르기 시작했다. 글래스톤베리의 청중에게는 이미 익숙한 노래였다. 1971년 페스티벌이 열린 바로 그 주에, 그룹 허먼스 허미츠의 전 보컬리스트 피터 눈이 커버한 버전이 영국 싱글 차트에서 최고 순위를 기록하고 있었던 것이다. 보위의 《Hunky Dory》 최종 버전 발매를 몇 개월 앞섰던 눈의 커버는, 데이비드의 라디오 룩셈부르크 데모 세션의 재원을 조달했던 크리설리스 뮤직의 밥 그레이스가 프로듀서 미키 모스트에게 이 곡을 들려준 뒤 탄생한 것이었다. "당시에 히트를 치기 위한 최고의 보증수표는 미키 모스트가 곡의 프로듀싱을 맡는 거였죠." 그레이스는 수년 후 『레코드 컬렉터』에 밝혔다. "그는 애니멀스, 허먼스 허미츠 같은 밴드들 덕에 아주 잘나가고 있었어요. 데모를 들려줬더니 그는 '이거네!' 하고 외치더군요. 미키가 데모를 멈추지 않고 끝까지 듣는다면 아마도 레코드가 성사될 것임을 알게 되는 거였죠." 미키 모스트는 그 즉시 피터 눈에게 연락했다. "미키가 '내가 네 첫 솔로 곡을 찾은 것 같아' 하고 말했죠." 눈은 이후 이렇게 회고했다. "그가 인트로까지만 들려줬을 때 제가 이랬어요. '바로 이거예요. 완벽해!'"

모스트가 프로듀싱을 맡아 1971년 3월 26일 런던의 킹스웨이 스튜디오에서 레코딩된 눈의 싱글을 위해 데이비드는 피아노와 백킹 보컬을 맡았다. 베이스는 데이비드의 오랜 친구 허비 플라워스가, 드럼은 세션 연주자 클렘 카티니가 맡았다. 눈은 보위가 피아노 파트에서 애를 먹었다고 회고했다. "데이비드가 끝까지 연주하는 일에 어려움을 겪어서 세 부분으로 나눠서 녹음했고, 미키 모스트가 그 편곡에 많은 도움을 줬어요." 4월에 발매된 눈의 이 솔로 데뷔곡은 차트 12위의 히트를 기록해서, 〈Space Oddity〉 이후 보위의 가장 큰 성과가 되었다. 싱글의 가사는 '지구는 나쁜 년bitch이야'를 '지구는 짐승beast이야'로 수정함으로써 혹시 모를 방송 금지를 피해갔다. 또 실제로는 눈이 데이비드의 가사를 따라 복수형으로 불렀음에도 곡은 알 수 없는 이유로 'Oh You Pretty Thing'이라는 제목으로 홍보되었다. "데이비드 보위는 이 시점에서 영국 최고의 송라이터입니다. … 레넌과 맥카트니 이후로 최고일 겁니다. 그리고 솔직히 말해서, 그 사람들은 요새 잘 들리지 않잖아요. 데이비드 보위는 어떤 부류의 가수를 위해서든 히트곡을, 내기만 하면 히트를 칠 노래를 만들고도 남을 재능을 가졌습니다." 눈은 흥분하며 언론에 이렇게 이야기했다. 1971년 6월 9일 녹화됐으나 오랫동안 유실됐던 「Top Of The Pops」 무대에서 눈을 위해 피아노를 연주했던 보위는 이렇게 이야기했다. "피터가 무슨 뜻인지 알고 부르는지 모르겠어요. 결국 '우등한 인간형Homo Superior'에 대한 이야기거든요. 허먼스 허미츠가 진지해진 거죠."

실제로, 경쾌하게 발을 구르는 피아노 편곡을 배반하듯 〈Oh! You Pretty Things〉는 《Hunky Dory》의 상당 부분이 자리한 어두운 니체적 영토로 금방이라도 넘어갈 듯 다가서 있다. 보위의 버전은 눈의 차트 친화적인 레코딩보다 확실히 어둡다. '엄마들과 아빠들을 미치게Mamas and Papas insane' 만드는 '호모 슈페리어Homo Superior'에는 불길한 측면이 있으며, '황금의 자식들the golden ones'이나 '호모 사피엔스는 그 쓰임을 넘어서게 되었네Homo Sapiens have outgrown their use'와 같은 표현들은 알레이스터 크롤리의 오컬트 작품들에서 튀어나온 선언문 같은 동시에 물론 프리드리히 니체처럼 들리기도 한다. 20세기 초반부터 종종 공상과학 소설들에 등장한 용어 '호모 슈페리어'는 니체의 개념 '초인(Übermensch)'을 영어로 번역하고자 하는 시도 중 하나다. 또 다른 역어는, 당연히, '슈퍼맨(Superman)'으로, 이 시기 보위의 송라이팅에 비중 있게 등장했다. 한편 아서 C. 클라크의 1953년작 SF 소설 『유년기의 끝』도 한 덩이 넉넉하게 가미되어 있

다. 이 소설에서 인류의 자손들은 외계의 영향으로 인해 부모님들이 더 이상 이해할 수 없는 무언가로 진화한다(『유년기의 끝』은 이후 핑크 플로이드의 동명의 곡 〈Childhood's End〉와 레드 제플린의 《House Of The Holy》 슬리브 이미지에 영감을 제공했다). 그러나, 보위의 핵심 참고문헌은, 더 이전에 나온 공상과학 판타지물이다. 바로 에드워드 불워 리턴의 1871년작 『The Coming Race(다가오는 경주)』인데, 여기서 화자는 지구 아래 깊숙한 곳에 살고 있는 극도로 발전한 유사 인류 종족을 발견한다. 그들의 우월한 문명은 브릴이라 불리는 미지의 에너지의 힘을 빌려 전쟁, 범죄, 불평등을 일소했으며, 성별 대결에서 승리한 것은 여성이었다. 소설 말미에 화자는 "우리의 피할 수 없는 파괴자"들에 의한 인류의 종말을 예견한다.

덜 종말론적이기는 해도 개연성이 있는 또 다른 영감의 원천은 비프 로즈의 노래 〈Mama's Boy〉로, 1968년 《The Thorn In Mrs Rose's Side》 앨범 수록곡이다. '하지만 아이들은 더할 나위 없이 훌륭하게 자라고 있어 / 새로운 사회의 일원들이지But the kids are growing up as fine as can be / Members of a new society'라고, 로즈는 보위의 가사를 부드럽게 예고하듯 노래한다.

커밍아웃으로 유명해진 1972년 1월 『멜로디 메이커』 인터뷰에서 보위는 마이클 와츠에게 이렇게 말했다. "제 생각에, 우리는 어떤 의미에서 새로운 종류의 인간을 탄생시킨 것 같습니다. 미디어에 너무 많이 노출된 나머지 열두 살이 되면 부모님이 아예 이해할 수 없게 될 아이가 탄생한 것이죠." 보위는 곧 도래할 이 초인들이 긍정적인 미래를 형성해낼 것이라고 주장했다. "우리가 할 수 없는 모든 것을 그들은 해낼 겁니다." 싸구려 SF에 대한 그의 애정 어린 집착을 염두에 두면, 후일 TV 시리즈 「투모로우 피플」이 텔레파시를 쓰는 신세대의 명칭으로 '호모 슈페리어'라는 표현을 전유했다는 사실은 흥미롭게 다가온다. 1973년 방영을 시작한 「투모로우 피플」은 「닥터 후」에 대응해 템즈 텔레비전이 내놓은 만성 저예산 시리즈였기 때문이다. 이 드라마를 창조한 로저 프라이스는 보위의 팬이었고, 데이비드가 〈Oh! You Pretty Things〉를 작곡하고 있던 1971년 1월에 그를 그라나다 텔레비전의 맨체스터 스튜디오에서 만난 바 있었다. 그러므로 이 표현을 택한 것은 분명 우연이 아니었다.

"아내가 임신한 것을 알았을 때, 제 반응은 전형적인 아빠의 그것이었죠. '오, 제2의 엘비스가 태어나겠군.'" 데이비드는 《Hunky Dory》 발매 전 홍보 당시 이렇게 말했다. "이 노래는 거기에다가 SF를 약간 섞은 것뿐입니다." 1976년에는 덜 정연하지만 부분적으로 유의미한 또 다른 인터뷰에서 그는 이 노래의 어두운 면모에 대해 암시한 바 있다. "많은 노래들이 일종의 조현병 내지는 다중 인격의 문제를 다루고 있고, 〈Oh! You Pretty Things〉도 그중 하나였습니다." 그는 설명했다. "융에 따르면 하늘에 금이 가는 걸 보는 건, 말하자면 정상은 아니죠. … 정신분석가를 만난 적은 없어요. 부모님이, 제 형제자매들이, 제 이모 삼촌 사촌들이 갔죠. 그들이 갔고, 결국 상태가 훨씬 안 좋아졌어요. 그래서 저는 피했죠. 그리고 제가 가진 문제들에 대해 한번 써보자고 생각하게 됐습니다."

'David Bowie is' 전시회에 공개되었던 육필 가사지는 알려진 가사와 약간의 차이를 드러낸다('네 모든 악몽들이 오늘 사실이 되었네 / 그들 보고 떨어져 있으라고 말하지 않을래All your nightmares came today / Would you tell them to stay away'). 희귀 품목인 《Hunky Dory》 샘플 디스크에는 앨범 버전과 약간 다른, 코러스에 리버브가 많이 걸린 〈Oh! You Pretty Things〉의 초기 믹스가 담겨 있다. 이 곡은 이후 1971년 6월 3일과 9월 21일, 그리고 1972년 5월 22일에 각각 BBC 라디오 세션을 위해 재녹음되었다. 이들 중 첫 번째 버전은 방송 전에 잘려나갔고 그 후 안타깝게 유실된 반면, 마지막 버전은 《Bowie At The Beeb》에 수록되었다. 보위/론슨의 어쿠스틱 세션의 산물인 두 번째 버전은 《Bowie At The Beeb》의 최초 일본판에 추가 트랙으로 수록되었고, 이후 2016년 바이닐 재발매반에도 실렸다. 이 곡은 또한 보위의 1972년 2월 7일 TV 음악 쇼 「The Old Grey Whistle Test」 무대에 포함됐다. 비록 《Hunky Dory》 앨범의 키보드 트랙에 맞춘 핸드싱크이기는 했지만, 데이비드가 피아노 앞에서 자신의 노래를 부르는 보기 드문 광경이 연출되었다. 「The Old Grey Whistle Test」 세션 중 두 개의 테이크는 「Best Of Bowie」 DVD에 실렸고, 제대로 되지 않았던 첫 번째 테이크가 1999년 BBC2 「John Peel Night」에 등장했다. 이 곡은 1973년 5월부터 몇몇 'Ziggy' 콘서트에 〈Wild Eyed Boy From Freecloud〉, 〈All The Young Dudes〉와 연결되는 메들리의 형태로 포함됐다. 세우 조르지가 2004년 영화 「스티브 지소와의 해저 생활」

사운드트랙에 실린 포르투갈어 커버를 녹음했고, 피터 눈 버전은 2006년 컴필레이션 앨범 《Oh! You Pretty Things》에 실렸다. 2008년에 오 브와 시몬(Au Revoir Simone)이 이 노래를 라이브로 공연했고 이후 헌정 컴필레이션 앨범 《Life Beyond Mars》에 스튜디오 버전을 수록했으며, 2011년에는 잭 다니엘 위스키 사가 후원한 올스타 보위 헌정 공연인 'The JD Set: Glasgow'에서 케이트 내쉬가 자신의 버전을 선보였다. 보위의 원곡은 2014년 영화 「게임 체인저」 사운드트랙에 실렸다.

ON BROADWAY (배리 만/신시아 웨일/제리 리버/마이크 스톨러)

리버와 스톨러의 스탠더드 곡으로, 드리프터스에 의해 1963년 미국에서 히트를 기록했으며 다른 여러 아티스트들이 커버한 바 있다. 〈Aladdin Sane〉에 이 곡의 토막이 잠깐 등장한다.

ONE HUNDRED YEARS FROM TODAY (조 영/네드 워싱턴)

프랭크 시나트라와 도리스 데이가 녹음한 이 스탠더드 곡은 1968년 페더스의 레퍼토리에 등장한다.

ONE MORE HEARTACHE (스모키 로빈슨/로니 화이트/피트 무어/바비 로저스)

마빈 게이의 1966년 싱글로 버즈가 라이브로 커버했다.

ONE NIGHT (데이브 바솔로뮤/펄 킹)

2002년 8월 16일, 'Area: 2' 투어의 마지막 날에 보위는 프레슬리의 히트곡인 〈I Feel So Bad〉와 〈One Night〉의 일회성 공연으로 앙코르를 시작하며 엘비스 프레슬리 사망 25주기를 추모했다. 이 중 데이브 바솔로뮤와 펄 킹이 작곡한 후자는 1956년 스마일리 루이스가 〈One Night Of Sin (Is What I'm Praying For)〉라는 원제 하에 처음으로 녹음한 곡이다. 엘비스가 1958년에 이 곡을 녹음했을 때, 기획사에서 제목이 함축하는 불순한 감정을 제거해버리기로 결정하면서 욕망에 찬 가사는 '당신과의 하룻밤One night with you'으로 대체되었다. 프레슬리의 곡은 전 세계적 히트를 쳤고, 1959년에 영국 차트의 정상을 차지했으며 미국에서는 4위까지 올랐다. 이 유명하게 선정적인 곡은 이후 패츠 도미노와 머드(이 둘은 좀 더 깔끔한 프레슬리의 가사를 고집했다), 조 카커와 마크 알몬드(이들은 그러지 않았다)

에 이르기까지 많은 아티스트들이 커버했다. 프레슬리 버전을 공연했음에도 데이비드의 라이브 버전은 그 어느 것에 비교해도 손색이 없을 만큼 자극적으로 들리는 일에 성공했다.

ONE OF THE BOYS (믹 랠프스/이언 헌터)

모트 더 후플의 《All The Young Dudes》를 위해 데이비드가 프로듀싱한 싱글 B면으로, 1972년 5월 14일 녹음되었다. 수년 후에는 BBC의 시간여행 범죄극인 「라이프 온 마스」의 사운드트랙 앨범에 실렸다.

ONE SHOT (데이비드 보위/리브스 가브렐스/헌트 세일스/토니 세일스)

- 앨범: 《TM2》 · 유럽 발매 싱글 A면: 1991년
- 라이브 비디오: 「Oy」

일찍이 〈Baby Universal〉을 통해 좋은 전망을 보이던 《Tin Machine II》 앨범은 곧 이 평범한 그런지 곡과 함께 전작의 매력 없는 마초 록의 충동으로 회귀한다. 피곤할 정도로 지나친 기타 브레이크는 달게 감내할 수준을 넘어서고, 사랑 없는 정사를 다루는 씁쓸한 가사는 불편할 정도로 여성 혐오를 향한다. 그러나 여전히, 멜로디는 준수하고, 옥타브를 쪼개는 보위의 보컬은 그의 1970년대 테크닉을 부활시키는 앨범의 추세를 이어 나가며, 사운드의 다이내믹과 믹싱은 《Tin Machine》에 비해 전반적으로 개선되었다. 초기의 미발매 버전은 1989년 후반 시드니 세션 중 녹음되었는데, 그중 최소 다섯 개의 다른 커트가 후일 온라인에 유출되었다. 앨범 버전은 1991년 3월 로스앤젤레스에서 재녹음된 것으로, 《Tonight》의 휴 패덤이 엔지니어 겸 프로듀서를 맡았다. 편집된 버전이 영국 바깥의 여러 지역에서 싱글로 발매되었다. 이 곡은 'It's My Life' 투어에서 공연되었다.

ONLY ME

불운한 운명을 맞은 애스트러네츠의 앨범을 위해 보위가 프로듀싱한 곡으로, 결국 1995년 《People From Bad Homes》를 통해 발매되었는데, 저작자가 누구인지는 의문으로 남아 있다.

ONLY ONE PAPER LEFT

이 미완성 트랙에 대해서는 아마도 1971년 9월쯤, 《Ziggy Stardust》 세션 중 데모가 진행되었다는 사실만

이 알려져 있을 뿐이다.

OPENING TITLES INCLUDING UNDERGROUND : 'UN-
DERGROUND' 참고

OUT OF SIGHT (제임스 브라운)
제임스 브라운의 1964년 싱글로, 1965년 11월 2일 실패
로 끝난 로워 서드의 BBC 오디션 중 다른 곡들과 함께
연주되었다.

OUTSIDE (데이비드 보위/케빈 암스트롱)
• 앨범: 《1.Outside》
《1.Outside》 앨범의 타이틀곡에서 보위는 너무나 오랫
동안 떠나 있었던 품위 넘치고, 자아도취적이며, 과할
정도로 장식적인 음악적 영역 속으로 당당히 빠져 들
어간다. 비록 《Tin Machine》의 곡을 다시 끌어오고 있
고('NOW' 참고), 1995년 초반이나 되어서야 뒤늦게 녹
음했을지 몰라도, 앨범을 열기에 아주 훌륭한 곡이다.
'Outside' 투어 책자에서는 'Prologue'라는 부제를 달
고 있는 이 노래는, 이전에 〈Look Back In Anger〉의
1988년 재녹음본에서 사용했던 코드 시퀀스를 확장하
며, 그것을 브라이언 이노 스타일의 기이하게 물결치는
일렉트로닉 사운드로 윤색해낸다. 고삐 풀린 가사는 앨
범의 세기말적 설정이 내포한 순환적인 영원성을 소개
하는 한편 앨범의 야수적인 어휘를 맛보게 한다: '전염
병이 도는 곳의 광인, 정신병자 그리고 디바의 손길, 바
깥의 음악으로 주먹질하는 생the crazed in the hot-
zone, the mental and diva's hands, the fisting of
life to the music outside'. 〈Outside〉는 'Outside' 및
'Earthling' 투어 중 라이브로 공연되었고, 후자의 공연
들에서는 게일 앤 도시가 자주 리드 보컬을 맡았다. 프
라하 근처 소노 스튜디오의 엔지니어였던 파벨 칼리에
따르면, 〈Outside〉의 새로운 스튜디오 레코딩이 1997
년 6월 'Earthling' 투어 중 그곳에서 완성되었다고 한
다. 'dance mix'를 포함, 세 가지 다른 버전이 준비되었
다고 하는데, 이들 중 어느 것도 발매되지 않았다.

OVER THE WALL WE GO
보위 작업의 음습하고 후미진 영역과 친숙한 독자라면,
〈The Laughing Gnome〉도 울고 갈 만한 곡들이 꽤 있
다는 사실을 잘 알고 있을 것이다. 〈Over The Wall We

Go〉가 그런 곡들 중 하나로, 《Never Let Me Down》을
칭찬할 용기를 지닌 여러분의 가이드조차 여기에 이르
러서는 한계를 느끼게 된다.
이 곡은 1966년에 데모를 마쳤는데, 정확한 날짜
는 여전히 의문에 싸여 있다. 마키 클럽 'Bowie Show-
boat' 공연 시리즈 중 하루에 진행된 초기 인터뷰와 더
불어 이 곡의 보위 버전이 1966년 여름 라디오 런던에
서 방송되었다는 설이 존재해왔다. 그러나 이는 실제 인
터뷰 사이에 보위의 2분 44초짜리 스튜디오 데모를 뻔
뻔하게 집어넣은 어설픈 부틀렉 레코딩으로 생긴 오해
임이 거의 분명하다. 증거들에 따르면 데모는 같은 해
후반, 아마도 《David Bowie》 세션 중이었던 12월에 녹
음되었을 가능성이 크다.
이 데모에서 잘 드러나듯, 〈Over The Wall We Go〉
는 《Carry On》 스타일의 우스운 풍자곡으로, 그즈음
에 일어나던 탈옥 사건들에서 영감을 얻었다고 알려져
있다. 경찰관들의 혈통을 비방하는 익숙한 구호(*'All
Cops Are Bastards'를 말한다—옮긴이 주)를 순화한
'경찰들은 전부 멍청이!All coppers are nanas!'라는 반
복된 슬로건은 동요 〈Pop Goes The Weasel〉의 멜로디
위에 놓는다. 한편 벌스 역시 전래동요 〈Widecombe
Fair〉의 음률에 기대고 있으니, 곡의 전반적인 분위기에
대한 감이 올 것이다. 데이비드는 같은 시기 〈We Are
Hungry Men〉에서도 확인할 수 있는 일련의 희극적 목
소리들을 구사하는데, 놀랍도록 정확한 희극배우 버나
드 브레슬로의 성대모사를 해낼 뿐 아니라('내 이름으
로 말하자면 에너리, 덩치가 크다고들 하지 / 반평생 감
방을 드나들었네My name it is 'Enery, some say I'm
fick / I've spent 'arf me life in and out of nick'), 존
레넌의 질질 끄는 리버풀 사투리를 시도하기도 한다
('안전을 위해 도로 기어들어 갔지, 우리의 마음은 우울
에 잠긴 채 / 제일 작은 방으로 스스로 파들어가야 했으
니We crawled back to safety, our hearts filled with
gloom / Cos we'd dug ourselves through to the
smallest room'). 어쿠스틱 기타와 베이스 위에 얹은 보
위의 데모는 거칠고 상투적이며, 크리스마스 시즌에 대
한 암시로 가득하다. 보위가 이 곡을 장난스러운 계절
노래를 크게 넘어서는 무언가로 여기지는 않았을 가능
성을 시사하는 부분이다.
1967년 1월 3일, 케네스 피트는 에이전트인 로버트
스티그우드에게 이 데모를 들고 갔다. 로버트는 (1962

년 차트 정상을 차지한 웬디 리처드와의 듀엣곡 〈Come Outside〉로 가장 잘 알려진) 신인가수 마이크 산에게 어울릴 것이라는 권고를 뿌리치고, 후일 폴 니콜라스라는 이름으로 더 유명해지는 신규 클라이언트, 오스카 뷰즈링크에게 곡을 넘겼다.

결과로 나온 싱글의 크레딧은 오스카의 것으로만 표기되었고, 1967년 1월 30일 스티그우드의 리액션 레이블을 통해 발매되었다. 이 싱글에서 보위는 크리스마스에 관련된 언급을 모두 삭제했고, 좋든 나쁘든 그의 첫 노골적인 동성애 노랫말을 담은 벌스로 리버풀 캐릭터를 대체했다. 그러나 여기서 가사의 목적은 지기 시기처럼 기민하게 젠더 경계를 흐리는 것이 아닌 순전히 동성애를 비꼬는 것뿐인데, 이는 라디오 코미디 「Round The Horne」에서 직접적으로 가져온 것이다. 오스카는 줄리언과 샌디 캐릭터의 면 따는 듯한 모음 소리를 멋지게 흉내 내며 역할을 충실히 수행한다: '난 특별한 죄수, 그래서 내 죄수복은 파란색이라네 / 새로 온 친구들은 내가 간수냐고 물어 테지 / 그럼 난 이렇게 말할 테야, "어머, 애송아, 너도 어림도 없어!"I'm a privileged con, so my uniform's blue / The new lads will ask me if I am a screw / I'll tell them, "Ooh, cheeky, not even for you!"'(*'screw'가 간수와 성적 파트너를 뜻하는 동음이의어임을 이용한 농담이다—옮긴이 주) 동참한 보위는 백킹 보컬과 감옥 간수의 목소리를 맡고 있으며, 추가된 부분인 '좀 더 힘내 친구들, 코러스 하나만 하면 끝이야!Keep it up lads, another chorus and we're out!'는 스파이크 밀리건의 1962년작 이색 싱글 〈The Wormwood Scrubs Tango〉에서 그대로 훔쳐온 것이다.

켄 도드의 ITV 쇼 「Doddy's Music Box」에 출연해 공연을 가졌음에도 불구하고, 관계자들 모두에게는 다행히도 오스카의 싱글은 실패작이었다. 1978년 재발매반은 '이보르 버드(Ivor Bird)'라는 가명 하에 발표되었는데 역시나 성공적이지 못했다. 오스카의 버전이 이후 《David Bowie Songbook》과 《Oh! You Pretty Things》에 수록되었는데, 모두가 한 번쯤은 찾아서 들어볼 만한 가치가 있다. 더도 덜도 말고, 딱 한 번만.

PABLO PICASSO (조너선 리치먼)
• 앨범: 《Reality》 • 라이브 비디오: 「Reality」
《Reality》 앨범의 두 번째 트랙은 《Heathen》의 전례를

따라, 또 한 번 개성 있는 보스턴 기반 밴드의 영향력 있는 곡을 커버하는데, 이번에는 조너선 리치먼의 명곡 〈Pablo Picasso〉를 활기차게 재해석한다. 리치먼의 원곡은 1972년에 녹음되었지만, 그의 밴드가 1976년에 데뷔 앨범 《The Modern Lovers》를 내놓기 전까지 다른 초기 레코딩들과 함께 세상의 빛을 보지 못했다(리치먼의 레코딩을 프로듀싱했던 존 케일은 자신의 1975년 앨범 《Helen Of Troy》에서 이 곡을 이미 커버한 뒤였다). "그의 가사엔 뭔가 굉장히 가볍고 정신 나간 듯한 매력이 있었어요." 보위는 이렇게 회상했다. "주로 쓰는 가사 내용이 정말 미친 듯이 우스웠죠. 제가 과거에서 이 곡을 건져 올린 이유도 늘 이 곡의 가사가 기상천외하게 웃기다고 생각해왔기 때문입니다." 또 다른 인터뷰에서는 이렇게 고백하기도 했다. "언제나 해보고 싶었던 곡입니다. 그냥 지나칠 수가 없었어요. 《Heathen》에서는 픽시스 곡인 〈Cactus〉라는 노래를 커버한 적이 있죠. 〈Pablo Picasso〉도, 적어도 우리가 바라볼 때는 이 앨범에서 그 곡과 비슷한 자리를 차지하고 있습니다."

보위의 버전은 리치먼 원곡의 미니멀한 무뚝뚝함을 더 빠르고, 록 음악다운 해석으로 대체하면서도 원곡의 뻔뻔한 부조리함은 조금도 놓치지 않고 있는데, 울부짖는 신시사이저의 장벽으로 보강되는 조각난 기타와 야성적인 퍼커션에서 토니 비스콘티의 장인다운 프로덕션을 확인할 수 있다. 일부 가사가 윤색된 한편('뒤편 현관에서 그네 타고, 커다란 통나무 아래로 뛰어내리고, 파블로는 이제 기분이 나아졌어, 간신히 매달린 채Swinging on the back porch, jumping off a big log, Pablo's feeling better now, hanging by his fingernails'는 순전히 보위가 집어넣은 것이다), 아마도 가장 도드라지는 차이점은 게리 레너드의 멈칫대는 스패니시 기타 연주일 것이다. 이는 피카소의 국적을 일부러 낯간지럽게 되새김으로써, 20년 전 〈China Girl〉에서 나일 로저스가 연주했던 아시아풍 리프와 마찬가지로 뻔뻔함을 책임지고 있다. "조너선 리치먼에게는 미안한 일이지만, 가사만 가져와서 완전히 다른 곡을 만들었습니다." 2003년 보위는 웃으며 말했다. "원곡은 전부 같은 음에 약간은 장송가처럼 들린다. 별로 움직이지 않는 그 점이 곡에 힘을 부여하지만, 그건 다른 시대의 힘이다. 나는 시대를 바꿔서 좀 더 동시대적인 느낌을 주고 싶었다."

〈Pablo Picasso〉는 'A Reality Tour' 내내 공연되었다.

PALLAS ATHENA

• 앨범: 《Black》 • 싱글 B면: 1993년 3월 [9위] • 싱글 A면: 1997년 8월 • 싱글 B면: 1997년 8월 [61위] • 보너스 트랙: 《Black》(2003), 《Earthling》(2004) • 컴필레이션: 《S+V》(2003) • 다운로드: 2010년 6월

이 곡의 클럽 프로모션 버전이 《Black Tie White Noise》 정식 발표에 앞서 익명으로 공개되었을 때 미국 댄스 플로어에서 히트를 쳤다는 사실은, 1990년대에 문제되었던 것은 유행에 뒤처진 보위의 이미지였지, 그의 음악이 아니었음을 입증한다. 1990년대 보위가 녹음한 여러 댄스 인스트루멘털 중 하나인 이 곡은 유행에 발맞춘 클럽 비트 위에 '신이 전부 뜻하신 거지, 그게 전부다!God is on top of it all, that's all!'라고 선언하는 디스토션이 걸린 보컬 샘플을 덧입힌다. 1993년 보위는 『NME』에 "나도 그게 도대체 무슨 개소리인지 모르겠다"라고 말한 바 있다. 그러나 팔라스 아테나가 제우스의 머리를 쪼개고 나온, 20년 전 〈Song For Bob Dylan〉에서 직접 소환했던 '신의 뇌에서 나온 바로 그 그림 속 여자the same old painted lady from the brow of the superbrain'라는 사실을 그가 잊었던 것은 아니리라. 별개로, 만약 음악에도 보위의 이전 작업과의 연관성이 존재한다면, 디스코 비트가 더해진 《Low》 제2면을 떠올리면 될 것이다. 이는 많은 면에서, 이어질 90년대 동안 등장할 보위의 작업 상당수를 예시했다. 1993년 『아레나』 매거진에서, 데이비드의 개인 비서 코코 슈왑은 데이비드가 "행복한 미소를 띤 채, 스튜디오 전체를 미친 듯이 춤추며 돌아다니며, 〈Pallas Athena〉의 첫 믹스를 듣고 있었다. 몇 년이 지난 지금도 여전히 기뻐하면서…"라고 말했다.

보위는 1993년 5월 6일 「The Arsenio Hall Show」에서 〈Pallas Athena〉 플레이백 공연을 가졌다. 이어 'Earthling' 투어에서 연주했는데, 암스테르담에서 레코딩된 라이브 버전은 《Tao Jones Index》 12인치 싱글과 〈Seven Years In Tibet〉 CD에 실렸으며, 후일 2004년 《Earthling》 재발매반에도 수록되었다. 여러 다른 리믹스 버전이 싱글 B면들과 2003년 《Black Tie White Noise》 재발매반, 《Sound+Vision》, 그리고 2010년의 다운로드 EP를 통해 등장했다.

PANCHO (앙드레 지루/윌리 알비무어/데이비드 보위)

1967년 중반 에식스 뮤직은 앙드레 지루와 윌리 알비무어가 벨기에 가수 디디를 위해 작곡한 두 곡에 영어 가사를 붙이는 일을 보위에게 맡겼다. 데이비드는 자신의 버전에 〈Love Is Always〉와 〈Pancho〉라는 제목을 붙였고, 이어 《David Bowie》 발매 며칠 뒤인 1967년 6월 10일에 디디의 레코딩이 벨기에에서 싱글로 발매됐다 (Palette PB 25.579). 영어 발음을 안내하기 위해 준비된, 두 곡에 대한 데이비드의 데모는 여전히 테이프로 남아 있다. 1997년, (빈민가에서 온 라틴계 호색한에 관한 곡인) 〈Pancho〉의 커버가 RCA 이지 리스닝 컴필레이션 앨범 《Another Crazy Cocktail Party》에 실렸다.

PANIC IN DETROIT

• 앨범: 《Aladdin》 • 싱글 B면: 1974년 9월 [10위] • 라이브 앨범: 《Rare》, 《Nassau》 • 보너스 트랙: 《Scary》, 《Heathen》, 《David》(2005)

이기 팝은 보위의 9월 28일 카네기 홀 콘서트에 참석하기 위해 로스앤젤레스에서 날아왔고, 그날 밤 데이비드에게 자신이 어린 시절 미시간에서 알았던 디트로이트의 혁명가들에 대한 파란만장한 일화들을 들려주었다고 한다. 그렇게, 〈Panic In Detroit〉 속 무법도시 파국의 중심에 체 게바라를 닮은 총을 멘 인물이 등장하게 된다. 이는 1967년 디트로이트에서 일어났던 악명 높은 5일간의 폭동에 대한 이기의 일화들과, MC5의 매니저이자 화이트 팬서 당을 창당한 디트로이트의 반문화 영웅 존 싱클레어에 대한 암시적인 언급이었다. 데이비드는 후일 또 다른 창작의 영감에 대해서도 이야기했다. 같은 카네기 홀 공연 이후 브롬리기술중등학교에서 같은 반이었던 친구가 인사를 하기 위해 들러서 만났는데, 깜짝 놀라고 말았다는 것이다. "같이 학교를 다니던 친구였는데 남미에서 거물 마약 딜러가 되어 있었던 거예요. 그러고는 제 공연을 보기 위해 날아와서 다시 자기를 소개하더군요. '말도 안 돼' 하고 저는 말했죠. '지금 이게 너라고?' 그 옷 하며, 모든 것이 아주 휘황찬란했는데, 제 생각은 이거였어요. '네가?'"

이 노래는 그다음 달에 작곡되었다(일설에 따르면 10월 8일 스파이더스가 공연을 했던, 바로 디트로이트에서 만들어졌다). 그러나 스튜디오 버전은 《Aladdin Sane》의 트라이던트 세션 끝 무렵인 1973년 1월 24일 데이비드의 보컬이 정리되기 전까지 완성되지 못했다. 가사는 앨범 속 미국 도시에 관한 잔혹한 상상을 좇아가는데, 폭력의 이미지들과 병치된 유명세('사인을 해

달라고 했지I asked for an autograph'), 마약('약을 구했지scored', '약을 들여 왔네made a run'), 감정적 고립('누가 전화했으면 좋겠어I wish someone would phone'), 자살('테이블 위에 쓰러져 있는 그를 발견했지, 총하고 나 둘뿐이었어found him slumped across the table, a gun and me alone')의 이미지들이 곳곳에 가득하다. 음악적으로 이 곡은 보위의 과거와 미래에 한 발씩을 걸치고 있다. 데이비드의 관례적인 보 디들리 스타일 리프 위에서 믹 론슨의 기타는 더없이 블루지하며, 린다 루이스와 주아니타 프랭클린의 본격적인 소울 백킹 보컬도 들을 수 있다.

트레버 볼더는 후일 스튜디오에서 있었던 작은 싸움을 회상했다. 우디 우드맨시가 데이비드가 요청한 보 디들리 스타일의 드럼 연주를 거부하며, "말도 안 돼. 너무 뻔해"라고 대꾸했다는 것이다. 결국 제프리 맥코맥의 콩가 연주가 추가되면서 데이비드가 원했던 효과가 완성되었는데, 지금 돌이켜보면 이 일화는 수개월 뒤 우드맨시가 스파이더스에서 처음으로 쫓겨나는 결과를 낳은 커져가던 내부 불화의 이른 조짐이었다.

〈Panic In Detroit〉는 1973년 미국 투어 라이브 세트에 추가되기는 했지만, 스파이더스의 레퍼토리로서 자주 연주된 곡은 아니었다. 이후 'Diamond Dogs' 공연에서는 더 비중 있게 재조명되었는데, 그에 따라 〈Knock On Wood〉의 B면으로 훌륭한 라이브 버전이 발매되었고, 《Bowie Rare》에도 수록되었으며, 마침내 2005년 《David Live》 재발매반에서 제자리를 찾았다.

이 곡은 'Station To Station' 투어에 재등장했고, 또 다른 준수한 버전이 《Live Nassau Coliseum '76》에 포함되었다. 이 앨범의 CD와 바이닐판은 많은 부분이 잘려나간 6분 2초짜리 버전을 싣고 있는데, 데니스 데이비스의 장대한 드럼 솔로를 무편집으로 음미하고 싶은 이들을 위해 풀렝스 13분 8초짜리 버전의 리믹스가 다운로드 전용으로 공개된 바 있다. 이 곡은 이후 'Sound+Vision', 'Earthling', 'A Reality Tour' 투어에도 다시 얼굴을 비췄다.

새로운 스튜디오 버전이 1979년 12월에 취입되었는데, 원래는 ITV의 「The "Will Kenny Everett Make It To 1980?" Show」에서 방송될 목적이었다. 보위의 기타와 보컬에 더해 자인 그리프가 베이스, 앤디 덩컨이 드럼, 그리고 (이 트랙의 프로듀서이기도 한) 토니 비스콘티가 기타와 백킹 보컬을 맡았다. 결국 〈Panic

In Detroit〉의 1979년 버전은 같은 세션에서 어쿠스틱으로 재녹음된 〈Space Oddity〉에 밀려 방송되지 못했지만, 후일 《Scary Monsters》의 보너스 트랙과 《Heathen》 초판에 포함되었던 보너스 디스크를 통해 빛을 보았다. 원곡에 못 미치기는 해도 흥미로운 소품인데, 일렉트릭 밴드 OMD의 〈Genetic Engineering〉보다 3년도 더 전에 이미 장난감 '스피크 앤드 스펠(Speak and Spell)'을(더 정확히 말하자면 토니 비스콘티가 많은 가공을 거쳐 목소리를 흉내 낸 것을) 활용하고 있다.

〈Panic In Detroit〉 원곡은 마이클 무어의 1997년 다큐멘터리 영화 「빅 원」의 사운드트랙에 수록되었고, 2010년 영화 「에브리바디 올라잇」에서도 들을 수 있다. 마지막으로, 〈Panic In The Detroit〉의 리프를 레드 제플린의 〈Whole Lotta Love〉와 섞어 잊을 수 없는 결과물을 들려줬던 획기적인 BBC 어린이 쇼 「Cheggers Plays Pop」의 테마곡도 언급할 가치가 있다.

THE PASSENGER (이기 팝/리키 가디너)
보위는 이기 팝의 《Lust For Life》에 실린 이 고전 트랙에서 공동 프로듀서를 맡았고, 피아노 연주와 더불어 쉽게 알아챌 수 있는 백킹 보컬도 제공했다. 후일 이기가 설명했듯, 데이비드는 이 곡의 작곡/작사에는 관여하지 않았다. 이 곡은 이기가 리키 가디너의 중독적인 기타 리프에 이끌려 '자동차 여행으로서의 현대인의 삶'에 관한 짐 모리슨의 시에 기초해 그 자리에서 가사를 써냄으로써 구체화된 노래다. 여기서 모리슨의 시라 함은 〈Notes On Vision(환상에 관한 노트)〉을 가리키는데, 한 부분에서 "찢어진 뒤편이 창문들, 간판들, 거리들, 빌딩들을 영화처럼 보여주는 도시를 가로지르는", "여행객(The Passenger)"이 언급된다.

혹자들은 이기의 가사 속에서 언제나 세심한 눈길로 문화를 흡수하고 스타일을 수집하는 여행자, 보위의 초상을 발견하기도 했다. 〈The Passenger〉는 1977년 10월, 상업적으로 실패한 싱글 〈Success〉의 B면으로 발매되었는데, 20여 년 후 자동차 광고 배경음악으로 실리면서 자체적인 히트곡이 될 수 있었다. 수지 앤드 더 밴시스의 커버는 1987년 영국에서 작은 히트를 기록했다.

PEACE ON EARTH/LITTLE DRUMMER BOY (래리 그로스만/이언 프레이저/버즈 코핸; 캐서린 데이비스/헨리 오노라티/해리 시메온)

• 싱글 A면: 1982년 10월 [3위] • 보너스 트랙: 《SinglesUS》

• 라이브 비디오: 「Bing Crosby's Merrie Olde Christmas」,

「Bing Crosby: The Television Specials Volume 2」

보위와 빙 크로스비의 이 듀엣 곡은 50분짜리 TV 스페셜 프로그램이었던 「Bing Crosby's Merrie Olde Christmas」 방영을 위해 1977년 9월 11일 ATV의 엘스트리 스튜디오에서 녹음되었다. 불과 그 이틀 전, 데이비드는 그라나다 방송의 프로그램 「Marc」를 위해 마크 볼란과의 출연분을 찍어두었던 차였다. "불쌍한 빙 역시 저하고 이걸 찍은 직후에 저세상으로 가버렸죠." 데이비드는 후일 이렇게 회고했다. "제가 TV에 계속 나가도 될지 정말 진지하게 걱정했어요. 저와 같이 출연한 모든 사람이 바로 다음 주에 죽어 나가고 있었으니까요." 크로스비는 10월 14일 마드리드에서 쓰러져 다시 일어나지 못했다.

「Marc」와 마찬가지로 「Bing Crosby's Merrie Olde Christmas」에서도 데이비드는 〈"Heroes"〉를 공연할 수 있었지만(훌륭한 새 보컬과 함께 깜짝 부활한 지기 시기의 벽 팬터마임이 포함되었다), 최고의 볼거리는 이 위대한 가수와의 듀엣이었다. 스티브 쿠건이 「Knowing Me, Knowing Yule」에서 무자비하게 풍자한 바 있던 옛날식 버라이어티 쇼 스타일에 따라, 프로그램은 초인종이 울리면 빙이 나와 여러 연예인 방문객들을 환영하는 식으로 진행되었다. "크리스마스 시즌에 보위네 가정에서는" 무슨 일들이 있는지에 대해 편안한 수다가 오간 뒤(아이러니하게도 안젤라 보위는 1977년 크리스마스를 이 집에 있어 매우 파란만장한 시간이 되게 할 참이었다), 데이비드는 빙에게 "내 아들이 제일 좋아하는" 크리스마스 노래를 부르자고 제안한다.

사실, 이 곡을 선택한 배후에는 그리 정답지만은 않은 뒷이야기가 존재한다. 프로그램 음악 감독이었던 이언 프레이저와 래리 그로스만의 원래 의도는 1940년대 체코 전통 캐럴을 각색한, 그리고 해리 시메온 코랄의 1958년 레코딩으로 크리스마스 명곡으로 자리 잡은 〈The Little Drummer Boy〉를 별 수정 없이 부르는 것이었다. 하지만 오랜 시간이 지난 뒤 이언 프레이저는 이렇게 회고했다. "데이비드가 들어와서 '난 이 노래가 너무 싫어요. 다른 거 부르면 안 될까요?' 하고 물었다. 어떡해야 할지 알 수가 없었다." 프레이저와 그로스만은 세트를 나와 엘스트리 지하실에 있던 피아노를 찾았고, 쇼의 시나리오 작가였던 버즈 코한과 함께 한 시간

조금 넘게 걸려 〈Peace On Earth〉라는 제목의 새로운 가사와 대선율을 완성할 수 있었다.

보위와 크로스비는 한 시간이 채 되지 않은 리허설만 가지고도 완벽한 공연을 선사했고, 고생 끝에 낙이 온다는 말이 있듯, 〈Peace On Earth/Little Drummer Boy〉는 또 하나의 크리스마스 스탠더드 곡으로 남았다. 비록 보위의 커리어 중에서는 좀 유별난 순간이기는 해도, 심장에 구멍이 나지 않은 이상 이 공연이 아주 매력적으로 소기의 목적을 달성하고 있다는 사실을 부인하기는 어려울 것이다.

1999년, 보위는 크로스비에 대해 다음과 같이 회고했다. "전혀 이 세상 사람 같아 보이지 않았어요." 1999년, 보위는 크로스비에 대해 이렇게 회고했다. "대사가 앞에 놓여 있었죠. '안녕 데이브, 만나서 반갑게.' 그렇게 말하는 그는 꼭 의자에 앉아 있는 작고 늙은 오렌지 같았어요. 아주 두꺼운 분장을 했고, 살갗에는 약간 패인 자국이 있었고요. 그냥 집에 아무도 없는 느낌이었어요. 무슨 말인지 알겠어요? 정말 기묘한 경험이었습니다. 전 그 사람에 대해선 아무것도 몰랐어요. 단지 우리 어머니가 좋아한다는 것만 알았죠."

5년 뒤, 〈Peace On Earth/Little Drummer Boy〉는 RCA에 의해 기회주의적 상술의 일환으로 크리스마스 싱글로 발매되었는데, 곧 관계가 끊어질 정도로 나빴던 보위와 레이블의 관계를 더 악화시키는 꼴이었다. 차트 3위에 오른 싱글은 이후 여러 크리스마스 컴필레이션 앨범에 실렸다. 그러나 보위의 컬렉션으로 공식 발매된 것은 딱 한 번 미국 컴필레이션 음반 《The Singles 1969 To 1993》 한정판 보너스 디스크에 실렸던 일이 고작이다. 미국 레이블 오글리오는 소프트웨어의 진화에 발맞춰 다양한 형식의 영상 클립이 포함된 확장판 CD 싱글을 각각 1995년, 1998년, 2003년에 발매했다. 또 이 노래는 근래에 들어 여러 다운로드 컬렉션을 통해서도 들을 수 있게 되었다. 2010년 11월에는 1953년 빙 크로스비와 엘라 피츠제럴드의 듀엣곡 〈White Christmas〉를 B면에 수록한 붉은색 한정판 7인치 바이닐 에디션이 발매되었고, 두 트랙 모두 크로스비와 보위의 듀엣 영상과 함께 빙 크로스비 다운로드 앨범 《The Digital Christmas EP》에 포함되었다. 두 발매작 모두에서 제목은 〈The Little Drummer Boy/Peace On Earth〉로 새로이 표기되었다.

2001년, 뮤지컬 스타인 안소니 랩과 에버렛 브래들

리가 커버한 버전이 에이즈 자선 앨범인 《Broadway Cares: Home For The Holidays》에 실렸다. 또 2008년 12월에는 알레드 존스와 테리 우건이 각각 보위와 크로스비 역할을 맡은 또 다른 커버 버전이 BBC '칠드런 인 니드' 자선 모금 목적으로 발매되었다. 이 버전은 영국에서 차트 3위까지 올라 원곡에 필적하는 성과를 거두었다.

2010년 12월에는 미국 코미디언들에 의한 두 가지 장난스러운 버전이 공개되었다. 하나는 '블루 스타 패밀리'(미군 배우자들이 설립한 재단) 기금 모금 목적으로 발매된 잭 블랙과 제이슨 세걸의 록스타일 커버였고, 또 다른 하나는 윌 페렐과 존 C. 라일리의 애정이 담긴 충실한 패러디로, 이들은 보위와 빙이 공연에 앞서 연출한 장면들을 가장 세밀한 디테일까지 철저하게 고증한 비디오를 'Funny Or Die'라는 웹사이트에 올렸다. 같은 해 아일랜드의 트리오 밴드 프리스츠 역시 크리스마스 앨범 《Noël》에 커버 버전을 실었고, 게스트 보컬인 셰인 맥고완과 함께 두 번째 버전도 녹음했다. 이 레코딩은 2010년 12월 싱글로 발매되었지만, 애석하게도 「The X Factor」 결승 진출자들이 부른 〈"Heroes"〉가 영국 차트 1위를 차지하는 일을 막을 수는 없었다.

PENETRATION (이기 팝/제임스 윌리엄슨)
이기 앤드 더 스투지스의 1973년 앨범 《Raw Power》에 실린 곡으로 보위가 믹싱을 맡았다.

PEOPLE ARE TURNING TO GOLD : 'ASHES TO ASHES' 참고

PEOPLE FROM BAD HOMES
그리 유명하지 않은 보위의 곡으로 1973년 후반 애스트러네츠가 레코딩했으며, 결국 1995년 《People From Bad Homes》에 실려 발매되었고 2006년 컴필레이션 앨범 《Oh! You Pretty Things》에도 수록되었다. 전자키보드가 이끌고 데이비드의 경쾌한 색소폰 솔로가 가미된 정처 없는 소울 팝 곡이다. 가사는 별다른 감흥을 주지 못하지만, 비난하는 자들에 당당히 맞서라는 외침('그저 네 길 위를 지켜, 저 위에 서서Just stand on your own line, stand high above')은 〈I Am Divine〉을 연상시키고('나는 가는 길 위를 걸어가네I walk a fine line'), '당당하게 걸어, 멋지게 살아walk tall, act fine'라는 요구가 〈Golden Years〉를 예고하고 있다. 이

곡의 제목은 이후 〈Fashion〉 가사에서 재활용된다.

PEOPLE HAVE THE POWER (패티 스미스/소닉 스미스)
패티 스미스가 2001년 2월 26일과 2002년 2월 22일에 각각 티베트 하우스 자선공연의 폐막곡으로 선사한 이 1988년 싱글(같은 해 앨범 《Dream Of Life》 수록곡)의 감동적인 공연들에서 보위는 백킹 보컬을 맡았다.

PERFECT DAY (루 리드)
보위가 공동 프로덕션을 맡아 루 리드의 앨범 《Transformer》에 실린 이 곡, 〈Perfect Day〉는 믹 론슨의 영롱한 피아노와 아름다운 현악 편곡에 힘입어 고전 록 발라드의 신전 안에 당당히 한자리를 차지했다. 특별한 지식이 없는 사람들에게도 여러 영화와 광고 배경음악으로 친숙한 곡일 텐데, 가장 유명한 것은 아마도 1996년 영화 '트레인스포팅'일 것이다(그러나 가사가 말을 거는 대상이 연인이 아니라 헤로인일지도 모른다는 주장은 이 영화에 한참 앞서 등장한 것이다). 수많은 커버 버전 중에는 1995년 커스티 맥콜과 에반 단도의 버전, 그리고 켄 스콧이 프로듀스한 듀란 듀란의 1995년 앨범 《Thank You》 수록 버전이 있다.

1997년 9월에는 보위와 리드 모두 BBC의 〈Perfect Day〉 재녹음에 참여했다. 다양한 장르를 가로지르는 수많은 유명 아티스트들이 개별 구절을 나눠 불렀는데, 방송국의 공익 소관사업을 위한 장편 광고로 쓰였다. 기업 브랜딩 활동을 담을 그릇으로 이보다 더 기이한 선곡은 상상하기 힘들지만, 어쨌든 효과는 있었다. 참여한 아티스트로는 보노, 수잔 베가, 엘튼 존, 보이존, 브로즈키 콰르텟, 레슬리 가렛, 태미 위넷, 닥터 존, 버닝 스피어, 셰인 맥고완, 코트니 파인, BBC 교향악단, 로리 앤더슨, 톰 존스, 조앤 아마 트레이딩 등이 있었다. 보위는 이 작업이 "「The Flowerpot Men」에 대한 일종의 감사 인사"라고 말했는데, 그 자신은 헐렁한 아시안 슈트를 입고 'Earthling' 투어 때부터 착용하기 시작한 거대한 귀걸이를 한 채로 영상에 등장했다. 〈Perfect Day '97〉은 많은 관심을 받았고, 같은 해 11월에 BBC '칠드런 인 니드' 자선행사를 위해 싱글로 발매되었는데, 바로 영국 차트 1위를 차지했다. 싱글 B면의 '남자 버전'에서는 보위의 보컬이 재사용되었다. 새로운 CD에는 1997년 트랙들과 비디오는 물론, BBC 'Music Live' 이벤트에서의 (보위 말고 리드만 참여한) 새 공연 버전도 포함되었다.

PIANOLA (데이비드 보위/존 케일)

〈Piano-La〉라고 표기되기도 하는 이 곡은 전 벨벳 언더그라운드 멤버였던 거장 존 케일과 함께한 두 개의 데모곡 중 하나이다. 녹음은 1979년 10월 15일 뉴욕 키아비스 스튜디오에서 진행되었다. 2분짜리 곡인 〈Pianola〉에서 보위의 흔적은 거의 찾을 수 없는데, 그는 그저 케일의 쇼팽풍 피아노 백킹 위에 '라 라 라' 하는 보컬을 얹을 따름이다. 수년 후 케일은 "맞아요. 배경에서 곡소리를 내고 있는 건 보위가 맞습니다"라고 확인해주었고, 데이비드는 2000년 온라인 채팅 중에 이렇게 회고했다. "제가 아는 한 이 노래들은 언제나 그저 부틀렉이었습니다. 안타깝게도, 더 좋은 음질로 내놓고 싶어도 내놓을 게 없어요. 저라면 부틀렉을 발견했을 때 놓치지 않을 겁니다. 제가 이런 말을 했다고는 하지 마시고요."

두 번째 데모곡인 〈Velvet Couch〉는 좀 더 길고 멜로디도 더 정제되었지만, 역시나 결국은 개략적인 피아노 데모에 그칠 뿐이다. 여기서 데이비드는 '기타 없는 붉은 벨벳 소파a red velvet couch with no guitar'를 노래하는, 거의 들리지 않는 애드리브 보컬을 얹는다. 같은 해 보위는 뉴욕에서 케일과 필립 글래스와 함께 무대에 섰다('SABOTAGE' 참고). 그러나 일각의 주장과 달리, 그는 1979년 5월로 표기되어 부틀렉으로 등장해온 추가적인 케일의 데모곡들에 참여했을 가능성이 매우 낮다.

"아주 신나게 파티를 했죠." 케일은 보위와 함께했던 1979년의 시간에 대해 후일 이렇게 회고했다. "그와 일하는 건 굉장히 즐거웠습니다. 온갖 가능성들이 있었으니까요. 하지만 그 당시 우리의 가장 큰 적은 우리 자신이었죠. … 사이는 굉장히 좋았지만, 같이하는 거라고는 대부분 그냥 파티일 뿐이었으니까요."

PICTURE MORE

저작권협회 BMI에는 이 수수께끼의 곡이 보위의 회사 '틴토레토 뮤직'에 의해 발매된 보위 작업으로 등재되어 있다.

A PICTURE OF YOU

1967년에 만들어진 것으로 추정되는 이 폐기된 보위 창작곡의 가사는 더 후의 〈Pictures Of Lily〉로부터 영향받았을 가능성이 있다. 데이비드는 '난 젊은 남자가 원할 수 있는 모든 걸 가졌어 / 이제 내게 필요한 건 너의 사진I've got everything a young man could want / Now all I need is a picture of you'이라는 가사로 운을 뗀 후, 이어 2행 연구 끝마다 사진을 애원하고 간청한다. 결국 펀치라인은 스스로가 그 사진 속에 들어가기를 원한다는 것('너의 사진을 보고 싶어 / 나와 함께 찍은 예쁜 그 사진을I'm longing to see a picture of you / Looking so good in a picture with me')이지만, 그보다도 더 언급할 만한 가사는 노래 중간쯤 등장한다. '내 벽에 기쁨이 없는 자리가 있어 / 거기에 너의 사진을 걸었으면 해There's a space on my wall, empty of joy / I wish I could place there a picture of you'라는 가사는 〈An Occasional Dream〉에서 들을 수 있는 허마이어니와의 결별 이후 데이비드의 슬픔을 놀라울 정도로 가깝게 예시하는 것이다.

PICTURES OF LILY (피트 타운센드)

• 컴필레이션: 《Substitute: The Songs Of The Who》

2000년 10월, 룩킹 글래스 스튜디오에서 《Toy》 세션이 끝나갈 무렵에 보위는 2001년 헌정 앨범 《Substitute: The Songs Of The Who》에 싣기 위해 더 후의 1967년 히트곡인 〈Pictures Of Lily〉의 커버를 녹음했다. 밴드 캐스트의 프로듀서 밥 프리든이 진두지휘한 이 앨범은 펄 잼, 셰릴 크로우, 폴 웰러, 스테레오포닉스 등의 커버를 포함하지만, 이후 프리든이 밝혔듯 "데이비드가 〈Pictures Of Lily〉를 레코딩하기로 결정한 순간부터 정말로 활기가 돌기 시작했다."

피트 타운센드의 부탁으로 이 프로젝트에 합류한 것으로 알려진 데이비드는 자신의 버전을 이렇게 설명했다. "사실 꽤 글램 냄새가 나죠. 박자를 많이 늦췄습니다. 다행히도 피트가 좋아했다고 해서 굉장히 기쁩니다." 스털링 캠벨이 드럼을 맡고, 마크 플라티가 기타 및 베이스를 연주한 한편, 데이비드 본인은 《Toy》의 몇몇 트랙에서 이미 소환한 바 있던 스타일로폰을 연주했다. 세 사람 모두 이 기타로 가득 찬, 겹겹이 우거진 멀티트랙 편곡 위에 백킹 보컬도 제공한다. 보위가 지적했듯, 이 편곡은 원곡에 비해 상당히 느리며 가사의 아련한 주제를 강조하는 일에 성공한다. 많은 이들이 10대 시절 자위의 기억에 대한 송가로 추측하는 노래 〈Pictures Of Lily〉에 대해, 1967년에 타운센드는 이렇게 설명했다. "벽에 핀업 그림이 있던 모든 소년의 삶 속 한 시기를 돌아보는 곡입니다. 제 여자친구가 벽에 붙여두었던

옛날 보드빌 스타, 릴리 베일리스의 사진에서 영감을 받은 아이디어죠. 낡은 1920년대 엽서였는데, 그 위에 누군가가 '여기 또 다른 릴리의 사진이 있어'라고 적어두었더군요. 그걸 보고 모든 사람에게는 핀업의 시기가 있다는 생각을 하게 되었습니다." 타운센드가 실제로 떠올렸던 인물은 아마도 릴리 랭트리였을 것이다. 그는 가사처럼 1929년에 사망했다. 릴리언 베일리스(1874-1937)는 잘 알려진 극장 매니저였다.

앨범 발매가 있기 전, 보위의 〈Pictures Of Lily〉 레코딩은 『데일리 텔레그래프』 독자들에게 독점 제공된 3트랙짜리 샘플러 CD에 포함되었다.

PLAN

• 보너스 트랙: 《Next》, 《Next Extra》 • 싱글 B면: 2013년 8월

〈The Stars (Are Out Tonight)〉 뮤직비디오의 오프닝 시퀀스를 통해 처음 들을 수 있었고, 이후 보너스 트랙으로 발매된 수수께끼 같은 제목의 노래 〈Plan〉에는 여러 가지 흥미로운 특징들이 존재한다. 우선 이 곡은 1999년 〈Brilliant Adventure〉 이후 보위 앨범에 실린 첫 인스트루멘털 트랙이다(2분을 간신히 넘기는, 보위의 가장 짧은 곡이기도 하다). 또 거의 완전히 데이비드 홀로 연주한 곡이라는 점도 특기할 만하다. 보위는 몇 달 전 녹음했던 〈The Informer〉의 재커리 알포드 드럼 파트를 가져온 뒤, 2012년 1월 19일과 20일 이틀간의 세션 동안 나머지 트랙을 모두 쌓아 올렸다. 그가 연주한 악기에는 키보드와 퍼커션에 더해 여러 기타들이 있었는데, 그중에는 1977년에 마크 볼란의 TV 프로그램에 출연한 뒤 그에게 선물받았던 빈티지 선버스트 펜더 스트라토캐스터가 포함되었다. 〈Plan〉에서 보위는 불길한 느낌을 주도록 현을 강하게 튕기기 위해 볼란의 스트라토캐스터를 사용하는데, 이후 〈Lazarus〉에서 같은 악기를 연주한 방식과 크게 다르지 않다. 전반적으로 사악하면서도 최면적인 인상을 전달하는 이 곡을 듣고 있으면, 앨범의 인상적인 서두가 되기에 충분했을 노래가 아깝게 보너스 트랙으로 전락했다고 느끼게 된다. 〈Plan〉은 이후 7인치 〈Valentine's Day〉 픽처 디스크의 B면을 차지했다.

PLANET OF DREAMS (데이비드 보위/게일 앤 도시)

• 컴필레이션: 《Long Live Tibet》

1997년 자선 앨범 《Long Live Tibet》를 통해 독점 공개된 이 곡은 데이비드 보위와 게일 앤 도시의 크레딧으로 표기되었으며, 1970년대 말의 엘튼 존과 토크 토크의 〈Life's What You Make It〉 중간 어디쯤에 위치한 거창한 피아노가 이끄는 꽤 고전적인 스타일의 노래다. 가벼운 가사는 어렴풋하게 루 리드를 연상시키는데(데이비드는 '길모퉁이에 웅크린 가난한 이the poor huddled on the kerb'와 '오가는 고통pain that comes and goes'에 대해 노래한다), 게일이 〈Walk On The Wild Side〉에서 직접 가져온 '두 두 두' 백킹 보컬을 부르는 순간 의심은 확신으로 바뀐다.

PLAY IT SAFE (이기 팝/데이비드 보위)

이기 팝의 1980년 앨범 《Soldier》에서 유일하게 보위가 참여한 이 곡은 1979년 5월, 몬머셔에 있는 록필드 스튜디오에서 녹음되었다. 당시 보위는 《Lodger》 홍보 활동 중 휴식을 취하고 있었다. 곡을 함께 쓴 것 외에도 보위는 심플 마인즈의 여러 멤버들과 함께 백킹 보컬을 불렀는데, 이들은 당시 옆 스튜디오에서 《Empires And Dance》를 녹음하던 차였다. 심플 마인즈는 애당초 그들의 트랙 중 하나에 보위의 색소폰 연주를 부탁했는데, 데이비드는 이를 거절하는 대신 오히려 그들을 이기의 세션으로 끌고 들어왔다.

PLEASE DON'T TOUCH : 'SWEET JANE' 참고

PLEASE MR. GRAVEDIGGER

• 앨범: 《Bowie》

이 곡의 첫 레코딩은 1966년 10월 18일 R. G. 존스 스튜디오에서 'The Gravedigger'라는 가제를 달고 만들어진 이후 무려 40여 년 동안 유실된 것으로 여겨져 왔으나, 2007년 한 개인 수집가가 아세테이트를 발견해냈다. 나중 버전을 특징짓는 정교한 효과음과 우스꽝스러운 코맹맹이 보컬 대신 미니멀한 전자 오르간과 비교적 평이한 보컬을 들려주는 이 원곡은 1분 54초의 매우 짧은 곡으로, 가사에도 약간의 차이가 있다.

이 첫 레코딩은 켄 피트가 보위를 데람 레이블에 판매하는 데 쓰인 세 곡짜리 패키지 중 하나였으며, 1966년 12월 13일 〈Please Mr. Gravedigger〉는 《David Bowie》 앨범에 수록되기 위해 재녹음되었다. 노래보다는 실험적인 음악-시에 가깝게 재탄생한 이 앨범 버전에는 악기가 없는 대신, 교회 종소리, 새들의 지저귐, 천둥소

리, 빗소리 등이 그 자리를 대신한다. 이 분위기 넘치는 효과음들은 데이비드의 아카펠라 보컬을 부각시키는데, 그는 맹맹한 우는 소리를 내며 코 훌쩍이는 소리와 기침 소리를 간간이 집어넣는다. 여기서 그가 연기하는 것은 람베스 공동묘지 근처에서 다음 타깃에 대해 고민하는, 불만에 찬 아동 살인마다. 앤서니 뉴리 스타일이라고 보기는 어렵지만, 확실히 〈Oh Mr. Porter〉 같은 뮤직홀 곡이나 마벨레스의 〈Please Mr. Postman〉 같은 팝 히트곡을 비꼬는 어두운 농담이며, 아마도 〈Leader Of The Pack〉과 같은 1960년대 중반에 유행한 버블검 음악의 '죽음의 디스크(death-discs)'에 대한 으스스한 답가이기도 할 것이다. 폴 트린카는 보위의 전기 『Starman』에서 이 곡이 그보다 몇 달 전 투옥되었던 무어즈 살인사건의 범인, 이언 브래디와 마이라 힌들리에 관한 "저속하고 착취적인" 반응임이 "명백"하다고 주장했다.

엔지니어 거스 더전은 데이비드 버클리에게 당시 레코딩 세션을 생생하게 묘사했는데, 그는 보위가 이 정도의 경력 초창기에도 이미 역할에 몰입하기 위한 비관례적인 스튜디오 방법론을 채택하고 있었음을 드러냈다. "제가 기억하는 건 헤드폰을 쓴 보위가 마치 비를 맞고 있는 듯 칼라를 꼿꼿이 세우고 구부정하게 서서, 자갈을 채운 상자 안을 이리저리 돌아다녔다는 거예요. 브라이언 윌슨 저리 가라였죠!" 더전은 또 보위가 '무덤 파는 남자(Mr. Gravedigger)'를 재미 삼아 'G D 씨'로 축약한 것에 복잡한 심정을 표명했다. "그건 내 이니셜이거든요. 거슬린다니까요!"

《David Bowie》 앨범에 실린 스테레오와 모노 버전은 약간씩 다른 백킹 트랙 믹스를 사용했는데, 이 둘은 곡 내내 들리는 나이팅게일 새의 울음소리의 차이를 통해 구별할 수 있다. 믿기 어려운 일이지만, 보위는 1968년 2월 27일 독일 TV 프로그램 「4-3-2-1 Musik Für Junge Leute」에 출연해 〈Please Mr. Gravedigger〉의 백킹 트랙에 맞춘 마임 공연을 선보였다.

POPE BRIAN
1978년 9월 몽트뢰에서 레코딩된 이 《Lodger》 세션의 미발매곡은 《Low》 2면의 전통을 잇는 위엄 있는 신시사이저 앰비언트 연주곡으로, 아마도 이 곡에 가장 가까운 친척은 〈Art Decade〉일 것이다.

PORT OF AMSTERDAM : 'AMSTERDAM' 참고

PORTRAIT OF AN ARTIST : 'FANTASTIC VOYAGE' 참고

THE PRETTIEST STAR
• 싱글 A면: 1970년 3월 • 앨범: 《Aladdin》 • 컴필레이션: 《S+V》, 《69/74》, 《Oddity》(2009) • 보너스 트랙: 《Re:Call 1》

1969년 12월 데이비드가 결혼 프러포즈의 일환으로 안젤라 바넷에게 전화상으로 불러준 것으로 알려진 곡이다(그녀는 키프로스에서 크리스마스를 보내며 영국 비자 갱신을 기다리는 중이었다). 〈The Prettiest Star〉가 보위의 대표작으로 조명받을 가능성은 요원해 보이지만, '언젠가 (…) 너와 나는 끝까지 올라갈 거야One day (…) you and I will rise up all the way'라는 맹세는, 그와 앤지가 정복하게 될 향후 10년을 내다본 활기찬 출사표였다. 이 시기 많은 보위 곡들이 그렇듯, 이 노래도 비프 로즈의 1968년 앨범 《The Thorn In Mrs Rose's Side》에 빛을 지고 있는데, 이 경우에는 〈Angel Tension〉이 특정된다. '네 기억 속에 머무른다staying back in your memory'는 보위의 가사에는 로즈의 가사, '기억 속으로 돌아간다going back in memory'가 대응되는 한편, 곡의 템포, 프레이징, 코드 변화는 〈The Prettiest Star〉를 쓸 때 데이비드의 머릿속에 그 곡이 있었다는 사실에 의심의 여지를 남기지 않는다.

원곡은 1970년 1월 8일, 보위의 스물세 번째 생일에 트라이던트에서 작업이 시작되었고, 1월 13일과 15일에 완성됐다. 그리 오래 지나지 않아 이 곡은 2월 5일, BBC 라이브 세션 중 처음으로 대중에 공개되었다. 싱글은 〈Space Oddity〉 후속곡으로 음악 매체에 자주 보도되었고, 『NME』("대단히 매력적이고 전반적으로 멋진 소품… 직접 작사한 가사는 다소 불가사의하지만 매혹적이고, 멜로디는 소름 돋게 아름답고 따라 부르기 쉽다. … 아주 마음에 든다")와 『뮤직 비즈니스 위클리』("중독성이 강한 아주 강력한 후속곡"), 『레코드 미러』("멜로딕하며 흥미로운 프로덕션… 차트에 오를 것이 분명하다"), 『디스크 앤드 뮤직 에코』("사랑스럽고, 부드러우며, 섬세한 곡… 내가 들어본 가장 밀도 있고, 입에 감기는 멜로디다. 히트곡이 될 것이다") 등에서 호의적인 평가를 받아냈다. 하지만 이들의 예측이 빗나갔음이 곧 밝혀졌다. 싱글은 800장도 채 팔리지 않아 차트에 오르지 못했던 것이다. 데이비드는 《Space Oddity》 앨범 커버

의 초상 사진을 찍었던 사진작가 버논 듀허스트의 도움을 받아 당시 〈Raindrops Keep Fallin' On My Head〉로 차트 정상을 달리고 있던 사샤 디스텔에게 프로모션 카피를 보낼 수 있었다. 하지만 디스텔이 커버곡을 내줄지도 모른다는 기대감은 오래가지 못했다. 이 프랑스 가수도 일반 대중만큼이나 〈The Prettiest Star〉를 마음에 들어 하지 않았던 것이다.

1970년 발매되었던 모노 싱글은 이후 《Sound+Vision》과 《Re:Call 1》에 수록되었고, 이전까지 들을 수 없었던, 트리스 페나가 믹싱을 맡은 1987년 스테레오 버전은 《The Best Of David Bowie 1969/1974》, 2003년 《Sound+Vision》 재발매반, 그리고 2009년 에디션 《Space Oddity》에 등장했다. 이 레코딩은 당시 보위의 작업물 중 특색이 없는 편이고, 생기 넘치는 《Aladdin Sane》 버전과 비교하면 확실히 답답하게 들린다. 그러나 음악사적으로는 확실한 지위를 점하고 있는데, 리드 기타리스트가 다름 아닌 마크 볼란이기 때문이다. 미래에 스타가 될 이 두 인물은 1964년부터 서로를 알고 지냈고, 토니 비스콘티가 둘 모두와 프로덕션 작업을 함께함으로써 친분이 강화되었다. 1969년에는 보위가 볼란의 투어를 서포트했고, 두 사람은 비스콘티의 집에서 자주 공동 잼 세션을 가졌다. 〈The Prettiest Star〉에 볼란이 참여하도록(또 어쩌면 같은 세션에서 재녹음한 〈London Bye Ta-Ta〉에도 참여하도록) 유도한 것도 비스콘티로, 드럼에 고드프리 맥린, 베이스에 디리슬레 하퍼를 채용한 것 역시 그였다. 이 둘은 밴드 가스의 멤버였는데, 최근 비스콘티가 싱글을 제작해준 바 있었다. "훌륭한 음악가들이라고 생각해서 기회를 주었죠." 비스콘티는 이후 가스 멤버들에 대해 이렇게 회상했다. "그런데 베이시스트가 잘 못해서, 제가 베이스를 연주해서 오버더빙을 했죠. 이후로는 그들 중 누구와도 다시 작업하지 않았습니다." 볼란과 보위의 협업에 대해 비스콘티는 이렇게 생각을 밝혔다. "그때가 그들이 같이 일할 수 있던 유일한 시기였습니다. 각자의 자존심이 그걸 허락할 수 있던 유일한 때였다는 거죠. 하지만 이미 둘 사이의 라이벌 관계를 감지할 수는 있었습니다. 마크는 별문제 없었어요. 그는 자기 음악의 어쿠스틱 시기를 막 벗어났던 참이기 때문에 그 레코드에서 일렉트릭 기타를 요구받았다는 사실에 대단히 기뻐했습니다. 하지만 마크의 아내였던 준은, 플레이백 내내 듣고 있다가, 그 레코드에서 가장 좋은 부분이 마크의 연주라고 단언

하고는 밖으로 나가버렸어요." 많은 시간이 흐른 뒤, 보위는 이렇게 회고했다. "그날은 서로 얘기를 하지 않았던 것 같아요. 왜였는지는 기억나지 않지만, 스튜디오의 분위기가 아주 이상했던 걸 기억합니다. 같은 순간, 같은 방 안에 있지 않은 것처럼 느껴졌어요. 분위기가 너무 팽팽해서 칼로 벨 수 있을 지경이었죠."

1970년 후반 볼란이 차트에서 인기를 얻기 시작하면서 보위는 토니 비스콘티를 빼앗겼다. 그러나 많은 이들이 지적했듯, 이 일은 보위에게 필요했던 경쟁심을 제공해 활력을 불어넣었다. 2년 후 지기 스타더스트를 통해 보위가 록 역사의 창공에 이름을 아로새기자, 오랜 친구의 질투심이 곧 수면 위로 드러났다. 1972년 끝 무렵 볼란은 언론에 "데이비드가 기분 나쁘라고 하는 소리는 아니지만, 나와 같은 수준에 올려놓는 건 시기상조라고 생각한다"라고 말하며, 보위가 "유감스럽지만 원 히트 원더인 것 같다"라고 덧붙였다. 큰 주목을 받은 이들의 라이벌 관계는 수많은 간접적인 일화들을 만들어냈다. 그러나 이 주제에 대해 언급할 특수한 자격을 갖춘 비스콘티는, 데이브 톰슨의 책 『Moonage Daydream』에서 그들의 관계가 복잡한 것이었음을 이야기했다. "마크는 누구와도 라이벌 관계였습니다. 쉽게 말해 그는 다른 누가 주목을 앗아가는 걸 참지 못했죠. 하나님 맙소사, 정말이지 과대망상증 환자였어요. 반면, 데이비드는 아주 사교적이고, 굉장히 열려 있는 사람입니다. 일반적인 수준의, 건강한 라이벌 정신 이상으로 볼란에 대해 특별히 집착하지 않았어요. … 데이비드는 언제나 마크를 사랑했고, 그와 함께 있는 것을 즐겼고, 같이 놀다가 마크가 지나치게 성질을 긁는 날이면 상처를 받은 채 집에 돌아가곤 했죠. … 하지만 그 둘 사이에는 분명 많은 애정이 있었어요. … 보위는 마크에 관한 한 항상 좋은 말뿐이었습니다." 1970년대 중반 로스앤젤레스에서 몇 차례 잼을 함께하기는 했지만, 이 두 사람이 공개적으로 같이 작업한 것은 그 뒤로 단 한 번뿐이었다('SITTING NEXT TO YOU' 참고).

여러 보위 컴필레이션 앨범에 실린 것 외에도 〈The Prettiest Star〉의 1970년 레코딩은 2002년 마크 볼란 박스 세트 《20th Century Superstar》, 2007년 컴필레이션 《The Record Producers: Tony Visconti》 및 2005년 영화 「킨키 부츠」 사운드트랙 앨범 등에 수록되었다. 한편 1973년, 이 곡은 더 잘 알려진 《Aladdin Sane》 앨범 버전으로 재녹음되었는데, 1950년대 두왑

스타일의 백킹과 믹 론슨의 알찬 기타 솔로로 완성됐다. 은막의 스타들과 '과거의 영화들the movies in the past'을 가리키는 가사는 《Aladdin Sane》 곳곳에서 확인할 수 있는 할리우드 향수에 관한 테마와 잘 들어맞는다. 이 앨범 버전은 영국에서 가장 과소평가된 재능 있는 기타리스트 중 한 명인, 마르코 피로니에게 영감을 주었다. 애덤 앤트와 시네드 오코너와의 작업으로 가장 잘 알려진 그는 1999년, "믹 론슨이 디 앤츠에게 가장 큰 영향을 준 인물"이라 밝히며 《Aladdin Sane》에 실린 〈The Prettiest Star〉를 이렇게 묘사했다. "역대 최고의 기타 사운드다. … 론슨은 이 엄청나게 멋진, 오버드라이브가 걸린, 미친 듯한 기타 사운드를 냈다. 나는 지금도 여전히 그 사운드를 얻어내려 애쓰고 있다." 이언 맥컬로치는 2003년 『언컷』의 《Starman》 CD를 위해 녹음한 커버에서 이 사운드를 근사하게 모사해내는 데 성공했고, 이 버전은 같은 해 싱글 〈Love In Veins〉 B면으로 발매되었다. 맥컬로치는 이 곡을 자신의 라이브 레퍼토리에도 자주 포함시켰다. 아역배우로 시작해 영화음악 작곡가가 된 사이먼 터너는(당시 10대였던 그는 조녀선 킹 밑에 거둬져 영국판 데이비드 캐시디로 선전되는 중이었다) 1973년에 싱글을 발매했으나 성공을 거두지 못했다. 이 버전은 이후 2006년 컴필레이션 앨범 《Oh! You Pretty Things》에 등장했다.

PRETTY PINK ROSE
• 싱글 A면: 1990년 5월

본래 1988년 초반에 데모('LIKE A ROLLING STONE' 참고) 녹음을 마쳤으나 《Tin Machine》 앨범에 수록되지 못한 〈Pretty Pink Rose〉는, 1990년 1월에 'Sound+Vision' 투어 기타리스트 애드리언 벨루의 다섯 번째 솔로 앨범인 《Young Lions》에 재녹음 후 수록되는 결실을 맞았다. "저는 그에게 보컬이 없는 트랙을 다섯 개 보냈습니다." 벨루는 훗날 말했다. "그러자 그가 〈Pretty Pink Rose〉라는 제목의, 자신이 전에 사용하지 않았지만 제 앨범에 잘 맞을지도 모르겠다고 생각한 곡을 보내주었죠. 우리는 뉴욕으로 레코딩을 하러 갔는데, 투어 리허설 중이라 그의 목이 쉬어 있었어요. 그는 '미안하지만, 오늘은 못 부르겠어요'라고 했고, 저는 알겠다고, 보컬이 없는 다른 노래를 작업하고 있을 테니까 집에 가서 쉬라고 말했습니다. 하지만 그가 '그 노래 한번 들어볼게요'라고 말하더군요. 그는 가사를 쓰기 시

작하더니, 30분 후엔 〈Gunman〉이라는 노래를 완성시켰습니다. 경이로웠어요. 그러더니 녹음에 들어가 두세 번 노래를 불렀고 그게 끝이었습니다."

〈Gunman〉과 〈Pretty Pink Rose〉 모두 1990년 5월 《Young Lions》에 실렸고, 이 중 후자는 싱글로 발매되었다. 어떤 포맷은 온전한 길이의 앨범 버전을 수록했지만 다른 포맷에는 더 짧은 4분 9초짜리 리믹스 버전이 채택되었다. 리믹스 버전에서는 도입부 벨루의 리드 기타와 두 번째 벌스가 빠지고, 세 번째 벌스의 반복으로 대체되었다(아마도 '왼쪽 날개는 망가졌고 오른쪽은 미쳐버렸지 (…) 좋은 하루가 되렴, 그건 살인자야, 뺨을 내주렴, 그게 그리스도교의 규율The left wing's broken, the right's insane (…) Have a nice day, it's a killer, turn a cheek, it's a Christian code'이라는 가사를 문제 삼을 그분들을 피해가기 위한 것이었으리라). 살짝 더 긴 4분 16초짜리 버전의 싱글 믹스는 미국 및 스페인 프로모션으로 공개되었고, 애드리언 벨루의 2007년 다운로드 앨범 《Dust》에는 보위가 읊조리는 불후의 프롤로그가 더해진 연주곡 버전이 실렸다. '그녀는 멜론 같은 가슴을 가졌지, 빗속의 사랑이었어She had tits like melons, it was love in the rain'. (이 고상한 소재는, 물론, 보위의 폐기된 가사에 뿌리를 두고 있다. 멜론에 관한 우스운 이야기에 대해 더 알고 싶다면 'OH! YOU PRETTY THINGS'를 참고할 것.)

'애드리언 벨루 피처링 데이비드 보위'라는 크레딧을 달고 있기는 하지만, 〈Pretty Pink Rose〉는 데이비드의 보컬 퍼포먼스가 지배하는 곡이다. 벨루가 각 벌스의 뒤쪽 절반을 부르고 코러스도 나눠 부르고 있으므로 분명 듀엣곡이기는 하지만, 명목상으로만 그럴 뿐 실제로는 보위 싱글이라는 인상이 강하다. 그 자체로도 멋진 곡으로, 불타오르는 기타로 동력을 얻고, 근사하도록 기이한 가사가 함께한다('그녀는 가짜 황금, 그녀는 고행길을 걷는 무정부주의자, 폭군 식인종에 맞서지She's the poor man's gold, she's the anarchist crucible, flying in the face of the despot cannibal'). 연출한 비디오는 'Sound+Vision' 시기의 복장을 갖춘 보위와 벨루가, 전통 러시아 드레스를 입은 아름다운 줄리 T. 월러스의 매력에 무릎을 꿇는 모습을 담았다(그녀는 당시 BBC의 섹슈얼한 멜로드라마 「The Life And Loves Of A She-Devil」의 스타로 친숙했다). 보위 곡으로 발매되었다면 히트곡이 되었을지도 모를 이 싱글이 차트에 오르

지 못한 것은 안타까운 일이다. 〈Pretty Pink Rose〉는 'Sound+Vision' 투어 내내 공연되었다.

PRETTY THING
• 앨범: 《TM》

비록 이 곡의 제목은 과거의 영광을 되새겨주고 있지만(혹시 이 해석에 의심이 간다면 코러스를 들어보라. 'Oh, you pretty thing!'), 안타깝게도 이 트랙은 《Tin Machine》 앨범 중 가장 정이 덜 가는 축에 속한다. 멈췄다가 가기를 반복하는 도입부의 박력은 《Pin Ups》에서 커버한 곡 중 하나인 프리티 싱즈의(아니면 누구겠나?) 〈Don't Bring Me Down〉에 명백한 빚을 지고 있으며, 듣기에 즐겁다. 그러나 트랙은 곧 틴 머신식의 난폭한 록으로 전락하며, 마초적이고 성차별적인 가사는 도리를 벗어난 수준이다. 『큐』가 그에게 '너를 묶어놓고, 마돈나인 것처럼 하자Tie you down, pretend you're Madonna'라는 가사에 대해 물었을 때, 보위는 1989년 그가 차용 중이던 이미지의 가장 추한 면모를 드러내고 말았고("이봐요, 선하고 노는 동안 그가 우리한테 좀 알려준 게 몇 가지 있었죠! 무슨 소린지 알아듣어요?"), 그러고 나서는 이를 황급히 수습하기에 바빴다("에이, 그냥 장난이었어요. 좀 생각을 해봐야 할 거 같은데… 어찌됐건 그냥 멍청한 노래죠").

유압식 로봇 팔에 매달려 관객 위를 활강하는 보위의 모습이 담긴 〈Pretty Thing〉의 공연 형식의 영상은 줄리언 템플의 1989년 「Tin Machine」 비디오에 담겼다. 이 노래는 두 번의 틴 머신 투어 모두에서 공연되었다.

THE PRETTY THINGS ARE GOING TO HELL (데이비드 보위/리브스 가브렐스)
• 사운드트랙: 《Stigmata》 • 앨범: 《'hours...'》 • 호주 싱글 A면: 1999년 9월 • 싱글 B면: 2000년 1월 [28위] • 싱글 B면: 2000년 7월 [32위] • 보너스 트랙: 《'hours...'》(2004)

본래 리브스 가브렐스의 솔로 앨범 《Ulysses (della notte)》에 실을 목적의 연주곡으로 탄생한 〈The Pretty Things Are Going To Hell〉은 보위가 가사를 입힌 곡이다. 자기 지시적인 곡의 제목은 〈Oh! You Pretty Things〉, (《Pin Ups》에서 커버한) 1960년대 비트 그룹 프리티 싱즈, 그리고 이기 앤드 더 스투지스의 《Raw Power》에 실린 〈Your Pretty Face Is Going To Hell〉을 동시에 연상시킨다. 가브렐스에 따르면 이 트랙은

"우리가 맨 처음 녹음했던 곡 중 하나였지만, 보컬은 거의 맨 마지막에 완성되었다. 메인 기타는 1999년 2월 런던에서 내가 20분쯤 걸려 완성했고, 보컬은 상당 부분 1999년 5월에 작업한 개략적인 보컬 데모에서 가지고 온 것이다. 미완성곡으로 남을 거라고 생각했고, 데이비드도 한동안 싫어했지만, 결국 살아남아 팬들이 좋아하는 노래 중 하나가 되었다."

그 결과로 나온 것은 《'hours...'》에서 가장 록킹한 곡으로, 글램 펑크의 박동하는 베이스라인에 〈Little Wonder〉 스타일의 기타, 〈Diamond Dogs〉의 광적인 카우벨 퍼커션을 녹여내고 있었다. '맨 가장자리에 도달reaching the very edge'하고 '다른 쪽 세계로 가는 going to the other side' 것을 언급하는 신경증적인 가사는 스스로를 메인스트림 밖에 위치시키고자 하는 보위의 의지를 재확인시킨다. 그러나 그는 이 가사가 주로 1973년의 〈Aladdin Sane〉과 같은 출처에서 영감을 받은 것이라고 설명했다. "지금은 힘든 시기라고 생각합니다." 그는 『언컷』에 이야기했다. "살기 어려운 시기입니다. 그래서 에벌린 워가 얘기했던 그 밝고 어린 것들, 예쁜 것들에 대해 생각했습니다. … 그들이 가진 시간이 얼마 남지 않은 것 같아요. 그래, 그럼 끝을 보자, 이렇게 생각했죠. 잘 버텨 주었지만 결국에는 힘을 잃고 말았고, 이제는 그들을 위해 남은 자리가 얼마 없어요. 정말 심각하기 짝이 없는 조그마한 세상이죠."

"그들은 마모되었지만 잘 버텨 주었다"는 암울하고 흥미로운 관측은, 최소한 스타일리시하기는 한 파국을 예고한다는 점에서 〈Teenage Wildlife〉와 〈Fashion〉의 문화비평을 다시금 상기시킨다. 그 점에 있어서는 '뭐가 영원하고, 뭐가 저주받은 거지? / 뭐가 찰흙이고 뭐가 모래지?What is eternal, what is damned? / What is clay and what is sand?'라는 유사 성경적인 물음도 마찬가지다. 여기서 보위는 그의 가장 장난스러운 면모를 드러내는데, 〈Changes〉에서 스스로 남긴 '너는 곧 나이를 먹게 되겠지pretty soon now you're gonna get older'라는 경고를 '나는 비밀을 찾았지, 금을 찾았어 / 늙기 전에 너를 찾아내지I found the secrets, I found gold / I find you out before you grow old'라는 가사로 역전시키고 있는 것이다.

리믹스 버전이 루퍼트 웨인라이트 감독의 영화 「스티그마타」 사운드트랙에 실렸는데, 이 앨범은 《'hours...'》 앨범 공개 두 달 전에 먼저 발매되었다. 「스티그마타」

사운드트랙 앨범의 믹스는 영화 자체에 실린 1분짜리 토막과는 다른 것인데, 또 다른 영화 관련 버전이 〈Survive〉 CD 싱글에도 수록되었다. 이 「스티그마타」 영화 버전은 컴퓨터 게임 '오미크론: 노마드 소울'에도 수록되었고, 원곡 레코딩 버전은 이후 2001년 영화 「팻걸」의 사운드트랙에 실렸다. 이 곡은 호주와 일본에서 〈Thursday's Child〉 싱글 대신 발매되었는데, 그 덕에 또 다른 편집본이 탄생했고 이는 미국 프로모션으로 공개되었다. 이 편집본과 두 종류의 「스티그마타」 믹스는 2004년 《'hours...'》 재발매반에 포함되었다.

〈I'm Afraid Of Americans〉로 유명세를 쌓은 돔 앤드 닉이 연출한 별로 알려지지 않은 비디오는 1999년 9월 7일 뉴욕의 킷 캣 클럽에서 촬영되었다. 앨범의 회고적인 분위기에 맞춰, 이 비디오는 무대 위에서 곡을 리허설하는 동안 스스로의 과거에서 온 네 명의 실제 사이즈 인형들에 시달리는 데이비드의 모습을 그린다. 그들은 지기 스타더스트, 드레스를 입은 세상을 속인 남자, 신 화이트 듀크, 그리고 〈Ashes To Ashes〉의 피에로이다. 이 인형들은 짐 헨슨의 크리처 숍이 각 7천 파운드씩을 받고 제작했다고 알려졌는데, 아티스트로서 보위의 가장 절박한 관심사 중 하나를 드러내는 것처럼 보인다. 스스로의 과거에 파묻히지 않기 위한 끊임없는 노력이 바로 그것이다. 캐나다의 배우 채드 리처드슨은 오디션장에서 지기 시절 보위의 버릇들을 모사함으로써 보위의 또 다른 어린 자아를 연기하는 조연 역할을 따냈다. 리처드슨은 기자들에게 이렇게 말했다. "비디오 끝 무렵에 제가 다시 태어난 보위로 등장하는데, 아주 멋졌어요. 왜냐하면 보위가 지켜보고 있었거든요. … 그는 이렇게 말했죠. '세상에나, 믿을 수가 없네요. 당신, 제 동작을 전부 완벽히 따라 했군요. 믿을 수가 없어요.'" 안타깝게도 이 비디오는 결국 공개되지 못했다. "인형들이 정말 인형들처럼 보인다는 사실이 드러나면서 포기해야 했습니다." 데이비드는 1년 후 이렇게 설명했다. "제 말은, 그 영상에는 돔 앤드 닉이 얻어내기를 원했던 그 동유럽풍의 어두움이 없었다는 겁니다. 몇몇 부분은 정말 웃기는데, 머지않아 비디오 컴필레이션에 실리는 날이 올 거라고 확신합니다. 그렇게 되면 여러분 모두에게는 끝없는 재밋거리가 되고 제게는 또 다른 형태의 고문이 되겠죠." 이 비디오는 결국 2014년 온라인에 공개되었다.

〈The Pretty Things Are Going To Hell〉은 1999년에서 2000년에 걸쳐 라이브로 연주되었다. 1999년 11월 19일 뉴욕에서 녹음된 라이브 버전이 〈Seven〉 싱글의 몇몇 포맷을 통해 등장했다.

THE PRINCE'S PANTIES (메이슨 윌리엄스)

자기 개에게 잡아먹힌 왕자(제목의 'panties'는 '개들'을 가리킨다)에 대해 이야기하는 이 엉뚱한 비프 로즈 스타일 곡은, 기타 연주곡 〈Classical Gas〉로 가장 유명한 미국의 송라이터 메이슨 윌리엄스가 작곡했다. 두 트랙 모두 그가 1968년 2월에 내놓은 앨범 《The Mason Williams Phonograph Record》에 수록되었고, 같은 해 〈The Prince's Panties〉는 보위의 멀티미디어 트리오 밴드 페더스가 공연하는 곡들 중 하나가 되었다. 원곡 버전에서 윌리엄스가 들려준 개성적인 '헐떡이는(panting)' 보컬 스타일이 아마 같은 해 데이비드가 녹음한 〈When I'm Five〉에서 '숨이 차는' 순간에 영감을 주었을 것이다.

PRISONER OF LOVE (데이비드 보위/토니 세일스/헌트 세일스/리브스 가브렐스)

• 앨범: 《TM》 • 싱글 A면: 1989년 10월 • 다운로드: 2007년 5월
• 비디오 다운로드: 2007년 5월

이 곡은 《Tin Machine》의 좀 더 평이한 노래 중 하나로, 이상할 정도로 블론디의 〈Atomic〉을 연상시키는, 통통 튕기는 행크 마빈 스타일 리프 위에 완성된 그리 복잡하지 않은 블루스 록 넘버. '블루스 기타로 하는 설교처럼, 사랑이 마을 안으로 걸어들어왔다Like a sermon on blues guitar, love walked into town'라는 재앙에 가까운 구절을 싣고 있기는 해도 가사는 사실 꽤 감동적이다. 연인의 서약과 세속적 충고를 결합한 부분은('그냥 그렇게 있어줘just stay square'. 새로운, 현실적인 보위가 이렇게 촉구한다), 당시 보위의 설명에 따르면 그 시기의 파트너였던 멜리사 헐리를 향한 것이었다. "제 연인은 어리고, 아주 순진하고, 에두르지 않는 사람이죠. 저는 그녀가 가능한 오랫동안 그 사실을 잃지 않았으면 하고 바랐습니다." 그는 1989년에 이렇게 말했다. "아시다시피 바깥세상에는 뭣 같은 것들이 정말 많이 있고, 그녀처럼 살아가는 건 전혀 잘못된 게 아니죠. 그래서 조금은 닭살 돋는 '그냥 그렇게 있어줘'라는 가사를 넣었습니다." 가사에는 베이시스트 토니 세일스도 기여했다. "데이비드와 함께 그 곡에 가사를 붙이는

일은 재미있었습니다." 오랜 시간이 지난 뒤 그는 이렇게 회상했다. "스튜디오에 같이 앉아서 소재들을 주고받았는데, 아주 즐거운 경험이었어요. 정말로, 제 경력 최고의 순간이었습니다."

페이드아웃 부분에는 시인 앨런 긴즈버그의 1955년 시 〈울부짖음〉을 바꾸어 쓴 구절이 등장한다('나는 내 세대 최고의 영혼들이 무덤에 묻히는 것을 보았네I've seen the best minds of my generation laid down in cemeteries'). 이 시는 전에 보위가 프로듀싱했던 이기 팝의 노래 〈Little Miss Emperor〉에서도 인용된 바 있었다. 이 구절은 밴드 퍼그스를 통해 보위에게 알려졌을 가능성이 있는데, 그들의 1965년 데뷔 앨범 《The Virgin Fugs》에는 〈I Saw The Best Of My Generation Rot(나는 내 세대 최고의 이들이 썩는 것을 보았네)〉라는 트랙이 실려 있었기 때문이다. 또한 'Prisoner Of Love'가 프랑스 작가 장 주네가 죽기 직전인 1986년에 내놓은, 팔레스타인 분쟁을 다룬 그의 마지막 작품의 제목이었다는 점도 언급할 필요가 있다.

〈Prisoner Of Love〉는 틴 머신의 세 번째 싱글이었지만 차트에 오르는 데 실패했다. 1989년 투어 당시 파리에서 녹음된 라이브 트랙 중에 이 곡이 포함되며 지원사격을 받았음에도 불구하고 말이다. 확장 포맷으로 발매된 통칭 'LP 버전'은 사실 싱글 편집본의 약간 더 긴 버전에 불과했다. 1989년 줄리언 템플이 연출한 「Tin Machine」 비디오에는 푸른빛으로 착색된 슬로모션 형식으로 만들어진 〈Prisoner Of Love〉의 연출된 무대 영상의 발췌분이 포함됐고, 풀렝스 버전은 싱글 발매와 동반 공개되었다. 후자의 비디오는 2007년 다운로드로 발매되었다.

PROVINCE (킵 말론/데이브 시텍)
2005년 가을, 보위는 《Return To Cookie Mountain》에 실린 이 곡의 게스트 보컬을 녹음했는데, 이 앨범은 뉴욕의 아방가르드 스타일리스트 밴드 티비 온 더 라디오의 세 번째 작품이었다. 티비 온 더 라디오는 재즈와 두왑에서 트립합과 사이키델리아에 이르는 다양한 음악 형식을 농밀하게 이종교배하는 동시에, 가사적으로는 종말론적인 심상과 뒤틀린 메타포, 리버럴한 분노를 담아냈다. 즉 보위와 협업하기에 이상적인 밴드였다. 이 앨범은 프로듀서이자 여러 악기에 능한 주자 데이브 시텍의 브루클린 스테이 골드 스튜디오에서 녹음되었는

데, 리드 싱어인 툰데 아데빔페에 따르면 보위의 개입은 우연의 결과였다. "데이브 시텍과 제가 소호에서 그림을 팔고 있었는데, 마주친 한 명이 알고 보니 데이비드 보위 집의 수위였던 겁니다." 아데빔페는 2006년 한 인터뷰어에게 이렇게 전말을 밝혔다. "데이브가 그 사람한테 우리 곡을 보위에게 전달해달라며 본인의 전화번호를 남겼죠. 보위가 몇 주 후에 데이브에게 전화를 걸어서 신곡을 들어보자고 하더군요." 기타리스트 겸 싱어 킵 말론이 이야기를 이어갔다. "우리는 작업 중이었던 신곡 전부를 그에게 들어보라고 건네준 다음, 같이하고 싶은 무엇이든 같이 해달라고 제안했습니다. 이게 그가 참여하고 싶어 한 노래였고, 그래서 와서 노래를 불렀죠." 주눅 드는 경험이 아니었냐는 질문에 말론은 이렇게 답했다. "위축되었다기보다는, 비현실적인 느낌이었죠. 믹싱 보드 앞에 앉아서 데이비드 보위에게 자음을 좀 더 분명하게 발음해달라고 얘기하는 날이 올 거라고는 상상도 못 했으니까요"라고 답했다.

2006년 7월에 앨범이 발매되었을 때, 데이브 시텍은 보위의 찬조 출연에 관해 신나서 이야기했다. "그는 우리가 하고 있는 걸 존중하면서 그 일부가 되고 싶어 했습니다. 자신을 맨 앞에 진열하겠다는 생각 같은 게 없었어요. 대장이 되고 싶은 게 아니었죠. 누군가 레코딩에서 취할 수 있는 가장 이타적인 정신으로 진행되었습니다." 실제로, 〈Province〉에서 데이비드의 기여분은 어느 모로 보나 부각되지 않는다. 말론과 아데빔페의 목소리와 함께 사이좋게 3분의 1씩 보컬 믹스를 가져가고 있으니까. 가사의 격정적인 멜로드라마는 보위가 언제나 즐겨온 꽉 찬 메타포를 담고 있는데, 가사는 '터져나가는 별들bursting stars'과 '데굴데굴 구르는 매들falcons tumbling'을 거쳐 '사랑은 용감한 자의 영역love is the province of the brave'이라는 결론에 도달한다. 질감이 살아 있는 백킹 사운드와 전위적인 프로덕션은 그 시기 보위가 좋아했던 다른 아티스트인 크리스틴 영이나 아케이드 파이어와 크게 다르지 않은 소리의 풍경을 축조해낸다. "굽히지 마세요. 이상하게 남아요." 데이브 시텍은 보위가 자신에게 건넨 말을 후일 이렇게 회고했다. 앨범 발매로부터 1년이 지난 2007년 7월, 〈Province〉는 한정판 바이널 싱글 에디션으로 발매되었다.

PUG NOSED FACE (데이비드 보위/리키 저베이스/스티븐

머천트)

보위의 잊을 수 없는 2006년 「엑스트라」 카메오 출연분 도중, 불행한 앤디 밀먼을 조롱할 목적으로 즉석에서 만들어지는 것으로 표현되는 노래다. 저작권협회 BMI에 〈Pug Nosed Face〉라는 제목으로 등재된 이 우스꽝스러운 소품은, 실제로는 협업의 결과였다. 음악은 데이비드가 썼고, 가사는 프로그램 작가 겸 주인공이었던 리키 저베이스와 스티븐 머천트가 보위와 3인조 합동으로 쓴 것이다. "그에게 각본을 보냈습니다." 이후 저베이스는 이렇게 설명했다. "그리고 그에게 꽤 레트로한 뭔가가 될 수도 있으리라 생각한다고 말했어요. 《Hunky Dory》풍에, 〈Life On Mars?〉처럼 따라 부를 수 있는 코러스 말이죠. 그러자 그가 이러더군요. '오, 당연히 되죠. 그냥 〈Life On Mars?〉 한번 베낄게요.' 그래서 제가 웃으면서 대답했습니다. '맞아요, 방금 그건 좀 모욕적인 발언이었습니다. 그죠?' 그는 우리에게 뭘 주어야 할지를 알고 있었어요. 그는 최대치의 보위를 우리에게 안겨주었습니다. '퍼그처럼 코가 뭉툭한 저 얼굴을 봐See his pug-nosed face'… 온 크루가 일주일 동안 그 노래만 불렀을 겁니다." 스크린상에서 보위는 피아노 반주를 하는 연기를 했고, 실제로는 카메라 바깥에서 세션 피아니스트 클리포드 슬래퍼가 연주했다.

2007년 5월 19일, 하이 라인 페스티벌의 무대 위로 리키 저베이스를 소개하며 보위는 매디슨 스퀘어 가든의 청중을 이끌어 즉석에서 〈Pug Nosed Face〉를 연주했다. 삶이 그 자체로 예술을 흉내 낸 순간이었다. 그것이 보위가 관객 앞에서 라이브로 공연한 마지막 노래가 되었던 것이다.

PUSSY CAT

데카 스튜디오에서 《David Bowie》 앨범 세션이 진행되던 도중, 아마도 1967년 3월 8일에, 데이비드는 후일 제스 콘래드가 녹음해서 1970년 싱글 〈Crystal Ball Dream〉의 B면으로 발매했던 재미있는 이지 리스닝 곡 〈Pussy Cat〉의 커버 버전을 녹음했다. 이 노래의 저작자에 관해서는 불분명한 점이 많다. 제스 콘래드의 싱글 B면 크레딧은 〈Let's Twist Again〉으로 유명한 미국인 듀오, 칼 만과 데이브 아펠로 표기되었지만, 이는 이들 듀오가 처비 체커를 위해 쓴 'Pussy Cat'이라는 제목의 다른 노래와 혼동해 오기한 것으로 보인다. 사실이 무엇이든, 보위의 버전은 성공적이지 못하다는 판단하에 미

발매 희귀품으로 남았다.

QUALISAR (데이비드 보위/리브스 가브렐스)

보위가 리브스 가브렐스와 함께 1999년에 녹음한 연주곡으로, 컴퓨터 게임 '오미크론' 전용으로 만들어졌다.

QUEEN BITCH

• 앨범: 《Hunky》 • 싱글 B면: 1974년 2월 [5위] • 라이브 앨범: 《SM72》, 《Rarest》, 《Beeb》, 《Nassau》 • 라이브 비디오: 「Best Of Bowie」

이 곡은 《Hunky Dory》의 가장 색깔이 다른 트랙이다. 릭 웨이크먼 피아노의 부재가 뚜렷하게 느껴지는 한편, 믹 론슨의 기타가 곡의 진행을 지배한다. 이 곡을 둘러싼 트랙들의 탁월함에도 불구하고, 〈Queen Bitch〉야말로 앞으로 도래할 음악의 양태를 예고하는 곡이었다. 앨범의 헌정곡 순서 마지막에 위치한 이 곡은 활기 넘치는 벨벳 언더그라운드 파스티셰로, 특히 하드코어한 기타와 반쯤 말하는 듯한 가사 전달이 루 리드를 연상시킨다. 휘갈겨 쓴 트랙 슬리브 노트에는 "그 V.U. 화이트 라이트를 감사와 함께 돌려드린다"라고 적혀 있는데, 이는 리드의 〈Waiting For The Man〉과 〈White Light/White Heat〉가 보위의 송라이팅에 미친 지대한 영향을 가리키는 것이다. 가사 역시 리드의 도회 시(urban poetry)에 빚지고 있는데, 그리니치빌리지 게이 골목의 발칙한 은어로 한껏 수식한, 유혹과 배반에 관한 부호화된 초상을 그리고 있기 때문이다. 다른 도상들을 가리키는 더 은밀한 레퍼런스도 존재한다. 예컨대 '플로 자매를 어떻게 한번 해보려 안간힘을 쓰는trying hard to pull sister Flo' 화자의 친구는 리드의 〈Sister Ray〉에 건네는 인사이면서, 또 어쩌면 지금보다 그때에 더 직접적이었던 암시로서, 당시 티렉스의 획기적인 히트곡들에 자주 함께했던 백킹 가수들인 플로와 에디를 가리키는 것일지도 모른다. 또 다른 명백한 영감의 출처는 (보위는 물론 볼란에게도 전거가 되었던) 에디 코크런으로, 그의 〈Three Steps To Heaven〉은 리프의 형틀을 제공했다. 코러스에서 보위는 또 다른 영향에 경의를 표한다. '새틴과 레이스satin and tat'는 린지 켐프가 자신이 연극적인 취향을 묘사할 때 가장 많이 던졌던 대사였던 것이다. 〈Queen Bitch〉의 천재성의 일부는 볼란과 켐프의 장난기를 리드의 뒷골목 사정에 밝은 태도에 투과시킨다는 점이다. 이 노래는 '비비디-바비디 모자

bipperty-bopperty hat'를 쿨하고 선정적으로 들리게 하는 데 성공하고 있다.

이 곡은 보위가 BBC 세션 동안 가장 선호했던 곡 중 하나로, 1971년 6월 3일에 레코딩된 콘서트 세트를 통해 《Hunky Dory》 발매에 앞서 처음으로 전파를 탔다. 이는 이후 버전보다 조용하고 덜 시끌벅적한 연주를 담고 있었다. 발매되지 않은 앨범 커트의 초기 믹스는 두 달 뒤에 희귀품 《Hunky Dory》 샘플러 디스크에 수록되었다. 추가적인 BBC 레코딩들은 1972년 1월 11일과 18일에 각각 녹음되었다(이 중 후자는 《Bowie At The Beeb》에서 들을 수 있다). 또 하나의 레코딩은 2월 7일에 녹화한 보위의 음악 쇼 「The Old Grey Whistle Test」 출연분에 등장했다. 이 공연의 두 실패한 테이크는 둘 다 첫 몇 초간 소리가 점차 잦아드는데, 오랜 시간에 걸쳐 다양한 아웃테이크 쇼를 통해 방영되었다. 그중 특기할 만한 것으로는 ITV의 「Changes: Bowie at 50」가 있다. 성공적인 풀렝스 테이크는 「Best Of Bowie」 DVD 에디션에 실려 있다.

〈Queen Bitch〉는 'Ziggy Stardust', 'Station To Station' 투어(1976년 3월 23일 녹음된 열정적인 라이브 버전이 《RarestOneBowie》와 《Live Nassau Coliseum '76》에 수록), 그리고 경력 후기의 'Sound+Vision', 'Earthling', 'A Reality Tour' 투어에서 공연되었다. 50세 생일 기념 공연에서 보위는 루 리드와 함께 이 곡을 듀엣으로 공연했다. 원곡은 2007년 코미디 영화 「하트브레이크 키드」와 「런, 팻보이, 런」, 2008년 오스카 후보작 「밀크」, 그리고 플레이스테이션 3 게임 '모터스톰: 퍼시픽 리프트' 등에 실렸다. 또 이 곡은 웨스 앤더슨의 영화 「스티브 지소와의 해저 생활」의 클라이맥스 장면에서 기억에 남을 배경음악으로 사용되었는데, 세우 조르지가 포르투갈어 어쿠스틱 커버도 레코딩했다. 〈Queen Bitch〉를 무대 및 스튜디오에서 커버한 아티스트로는 마크 알몬드, 트래지컬리 힙, 그린 리버, 스틸레토스, 이터, 토비 카이 앤드 더 스트레이스, 블루 스레즈, 나이핑즈, 버드브레인 앤드 더 핫래츠 등이 있다. 2011년 12월 BBC 라디오 4에 출연한 입자물리학자 브라이언 콕스 교수는 「Desert Island Discs」의 한 곡으로 〈Queen Bitch〉를 꼽기도 했다.

QUEEN OF ALL THE TARTS (OVERTURE)
• 보너스 트랙: 《Reality》

'A Reality Tour' 매 공연의 개막 직전에 객석에 흘러나갔던 이 곡 -'서곡(overture)'이라는 부제가 붙은 이유일 것이다- 〈Queen Of All The Tarts〉는 《Reality》 초판에 동봉된 보너스 디스크에 수록된 곡이다. 쉽게 마음을 사로잡을 곡으로, 일련의 화려하고 극적인 인스트루멘털 연주들 사이로 루이스 캐럴을 암시하는 수수께끼 같은 제목을 읊조리는 멀티트랙 보컬이 끼어든다. 보컬의 질감은 《'hours...'》의 몇몇 B면 곡들을 연상시키지만, 곡의 전반적인 흐름과 신시사이저 비중이 높은 편곡은 《Heathen》과 《Reality》의 공식을 굳게 따르고 있고, 곡 끝자락에는 〈Pablo Picasso〉풍의 기타도 자리한다.

QUICKSAND
• 앨범: 《Hunky》 • 싱글 B면: 1974년 4월 [22위] • 보너스 트랙: 《Hunky》

1971년 12월 《Hunky Dory》가 발매되던 당시, 보위는 〈Quicksand〉가 그해 2월 처음으로 미국을 여행한 일에 영감을 얻은 곡이라고 밝힌 바 있다. "처음에는 미국이 선사했던 환희 속에서, 이후로는 이어진 시련들 속에서 배회한 연쇄 작용의 결과로 이 혼란의 서사시가 만들어졌다." 그는 이렇게 설명했다. "사실, 내가 가진 요상한 문제들을 생각해 보면 플레인뷰나 덜위치에 있어도 쓸 수 있었을 곡이었을 것이다." 수년 후, 그는 〈Quicksand〉를 "서사와 초현실주의"의 결합이자, 《Low》 수록곡들의 전신으로 묘사했다.

《Hunky Dory》의 가장 뛰어난 모든 트랙과 마찬가지로 〈Quicksand〉 역시 믿을 수 없게 간단한 멜로디를 호화로운 편곡과 거의 불가해한 수준의 가사와 결합한다. 여기에서의 보위는 정치와 종교로 인해 당혹스러워하고, 힘을 빼앗긴 채 위축된다. 그는 '논리logic'와 '개 같은 믿음bullshit faith'에 갇힌 채 '생각의 유사 속으로 가라앉고 있으며sinking in the quicksand of my thought', 또 '신앙belief'을 거부하고 '인간의 죽음the death of Man'을 예언하고 있다. 보위가 '빛과 어둠 사이에 사로잡힌 채caught between the light and dark' 자신의 '가능성potential'을, 점점 더 불길하게도 처칠, 히믈러, 크롤리의 '황금빛 새벽Golden Dawn', 그리고 다시 한번 니체의 초인에 빗대어 노래할 때, 이 곡의 '꿈-현실dream-reality'은 앨범 전반에서 발견되는 영화적인 역할놀이를 되풀이한다('나는 무성영화 속에 살아 (…) 가르보의 눈 속에 보이는 건 뒤틀린 나의 이름

I'm living in a silent film (…) I'm the twisted name on Garbo's eyes'). 한편 《Hunky Dory》 공식 가사집의 편집자 대부분을 비롯해 많은 이들이 오해한 은유 중 하나는 '다음 바르도에 전부를 얘기해주오You can tell me all about it on the next bardo'라는 가사다. 이는 브리짓 '바르도(Bardot)'를 소환하는 것과는 거리가 멀고, 여기서 데이비드는 그가 익히 그래왔듯 티베트 불교를 언급하고 있는 것이다. '바르도(bardo, 중유)'는 죽음과 환생 사이에 놓인 과도기적인 존재 양태로, 그 지속 기간은 개개인의 전생의 행동들이 결정한다. 따라서 이 개념은 〈Quicksand〉 전반에 표현된 불안한 정서와 완전히 맞아떨어지게 된다. 무기력하고 움츠러든 채로 우울감에 빠져드는 가사이지만, 그 모든 어두운 예감에도 불구하고 노래는 대단히 사랑스러우며 보위의 열렬한 팬들이 가장 좋아하는 곡으로 인정을 받아왔다.

1971년 어쿠스틱 데모가 라이코디스크의 《Hunky Dory》 재발매반에 수록되었으며, 일설에 따르면 더 순수한 인스트루멘털 데모가 아세테이트 판으로 존재한다고 한다. 최종 버전은 1971년 7월 14일 트라이던트 스튜디오에서 녹음되었다. 곡을 여는 G 코드 아래 깔리도록 추가된 비브라폰 소리는 밴 모리슨 《Astral Weeks》의 수록곡 〈Ballerina〉의 오프닝과 거의 똑같으며, 그 음악적 빚을 인정하고 있는 것처럼 들린다. 〈Quicksand〉는 총 네 테이크가 녹음되었고, 이중 마지막 테이크가 앨범에 수록되었다. 켄 스콧의 부추김에 따라, 보위는 자신의 어쿠스틱 기타 파트를 최소 여섯 번 이상 연주했다. 스콧이 이후 설명했듯 믹스상에서 "처음에는 스테레오 사운드 장의 중앙에서 한 대의 어쿠스틱으로 시작해, 양 채널로 기타가 퍼진 뒤, 마지막으로 곡의 가장 웅장한 부분에서 모든 어쿠스틱 파트들이 열렸다가, 다시 하나로 줄어들도록" 하기 위한 것이었다. "잘된 것 같다." 스콧은 이렇게 덧붙였다. 스테레오 채널이 더 분명하게 분리되어 있고 현악 파트 일부가 빠진 초기 미발매 믹스는 희귀품인 1971년 《Hunky Dory》 샘플 디스크에 수록되었다.

〈Quicksand〉는 1973년 'Ziggy Stardust' 투어 마지막 공연들에서 〈Life On Mars?〉와 〈Memory Of A Free Festival〉과 함께 메들리로 공연되었다. 이후 이 곡은 묻혀 있다가, 1997년 라디오 1 프로그램 「ChangesNowBowie」에서 새로운 버전이 녹음됐다. "밴드 중 누군가가 제가 이 곡을 공연해야 한다고 이야기했

죠." 방송 중 보위는 설명했다. "완전히 잊고 있다가 덕분에 다시 무대에서 써먹기 시작했죠. 잊고 있었어요. 정말로 아름다운 노래예요." 며칠 뒤 있던 50세 생일 기념 공연에서, 보위는 큐어의 로버트 스미스와 함께 〈Quicksand〉의 인상적인 듀엣을 선보였다. 스미스는 이후 『NME』에서 이렇게 밝혔다. "듀엣 선곡을 할 권한이 없어서 짜증났어요. 데이비드가 전화해서 '무슨 노래 하고 싶어요?'라고 묻더군요. 그래서 〈Drive-In Saturday〉, 〈Young Americans〉, 뭐 그런 곡들을 줄줄 늘어놨죠. 그러니까 그가 '〈Quicksand〉는 어때요?' 하더군요. '이 자식 보게!' 하고 생각했습니다." 보위와 스미스의 아름다운 듀엣 이후, 〈Quicksand〉는 'Earthling' 투어의 단골 개막곡이 되었는데, 이때는 〈The Bewlay Brothers〉에서 빌려온 기타 인트로로 보강되었다. 이 곡은 2004년 'A Reality Tour'에 다시 모습을 비췄다.

언급할 만한 커버 버전으로는 1996년 MTV 「Unplugged」에서 실이 공연한 것이 있다. 한편 다이노소어 주니어는 1991년 앨범 《Whatever's Cool With Me》에 자신들의 커버 버전을 수록했다. 세우 조르지가 2004년 영화 「스티브 지소와의 해저 생활」 사운드트랙에 포르투갈어 커버 버전을 실었고, 아슬란은 2009년 앨범 《Uncase'd》에 라이브 버전을 수록했다. 에밀리아나 토리니의 2000년 싱글 〈Unemployed In Summertime〉 (그녀의 1999년 앨범 《Love In The Time Of Science》 수록곡)은 〈Quicksand〉의 벌스 멜로디를 직접 차용했고, 실제로 작곡 크레딧에 보위가 포함됐다. 2014년 11월 BBC 라디오 4 「Desert Island Discs」에서는 배우 데미안 루이스가 〈Quicksand〉를 꼽기도 했다.

RADIOACTIVITY (랄프 휘터/플로리언 슈나이더/에밀 슐트) 크라프트베르크의 1975년 앨범 타이틀곡으로, 'Station To Station' 투어에서 공연 시작 전 음악으로 사용됐다. 틴 머신의 'It's My Life' 투어 중 〈Heaven's In Here〉를 길게 늘여 공연할 때, 데이비드는 가끔씩 이 곡의 몇 소절을 부르곤 했다.

RAGAZZO SOLO, RAGAZZA SOLA (데이비드 보위/모골)
: 'SPACE ODDITY' 참고

RAW POWER (이기 팝/제임스 윌리엄슨)

266

이기 앤드 더 스투지스의 앨범 《Raw Power》의 타이틀 곡으로, 보위가 믹싱했으며 이후 이기의 1977년 투어에서 공연되었다. 보위가 참여한 라이브 버전은 이기의 여러 발매작에서 들을 수 있다(2장 참고).

READY FOR LOVE/AFTER LIGHTS (믹 랠프스)
모트 더 후플의 《All The Young Dudes》에 수록하기 위해 데이비드가 프로듀스한 곡이다.

REAL COOL WORLD
• 싱글 A면: 1992년 8월 [53위] • 보너스 트랙: 《Black》(2003)
• 다운로드: 2010년 6월

보위의 틴 머신 이후 첫 싱글로, 영국 차트에서는 일주일 동안 하위권을 차지하는 데 그쳤지만, 충실한 팬들에게는 다가올 작업물의 중요한 맛보기를 제공했다. 관객을 끌지 못한 코미디 영화 「쿨 월드」의 테마곡이었던 이 노래는, 《Black Tie White Noise》 준비기에 재개된 프로듀서 나일 로저스와의 관계가 맺은 첫 결실이었다. 이 곡은 그 앨범이 들려줄 1990년대풍 댄스 비트와 유럽 일렉트로-펑크(funk), 그리고 중동 스타일의 색소폰 브레이크의 융합을 예고하고 있었다. 또, 계속되는 보위 특유의 신화적 모티브에 대한 단서도 발견할 수 있는데, 피상적인 가사 도중 그가 '전설 속의 대지 위에서 길 잃은 아이가 된 듯한 기분의 성스럽고 환상적인 영웅들 saint-like and fantastic heroes feeling like lost little children in fabled lands'을 노래하는 부분이 있다.

클럽과 라디오 방송을 노린 여러 리믹스가 발매되었고, 영화 장면들로 구성된 비디오의 지원을 받았음에도, 〈Real Cool World〉는 별다른 성과 없이 자취를 감췄다. 사운드트랙 앨범 《Songs From The Cool World》를 제외하면, 오리지널 앨범 편집본은 2003년 《Black Tie White Noise》 재발매반 보너스 트랙으로만 등장했다.

REAL EMOTION (스티브 크로퍼)
1975년 9월, 영화 「지구에 떨어진 사나이」 촬영을 마친 직후, 《Station To Station》 세션을 시작하기 전 보위는 로스앤젤레스의 클로버 스튜디오에 들렀다. 더 후의 전설적 드러머 키스 문의 두 번째 앨범에 수록될 이 트랙의 백킹 보컬을 녹음하기 위해서였다(키스 문의 솔로 데뷔 앨범 《Two Sides Of The Moon》이 6개월 전 발매되었던 차였다). 이 곡은 결국 미완성, 미발매로 남

게 될 운명이었다. 곡을 쓴 스티브 크로퍼는 에디 플로이드의 명곡 〈Knock On Wood〉의 공동 작곡가였는데, 보위가 전년도에 그 곡을 커버한 바 있었다. 크로퍼는 〈Real Emotion〉에서 프로듀서와 기타 연주도 맡은 한편, 베이스는 클라우스 부어만이, 드럼은 링고 스타가 연주했다.

엔지니어 배리 루돌프는 훗날 이렇게 회고했다. "데이비드 보위가 백킹 보컬을 하러 들어왔습니다. 보위의 일행은 전부 서커스 영화 출연진 같았죠. 괴짜같이 생긴 한 무리의 사람들이 컨트롤 룸을 가득 메웠습니다. 데이비드에게 작곡과 노래는 순식간이었어요. 크로퍼가 데이비드의 아이디어에 뭔가를 더했던 기억은 없습니다. 크로퍼는 그냥 자리에 앉아서 즐기고 있었어요. 어느 순간에 보위가 자기 목소리에 ADT 효과를 넣어달라고 요구했는데, 크로퍼가 그게 뭔지 아느냐며 저를 쳐다보더군요. 영광스럽게도 보위가 무슨 말을 하는지 아는 컨트롤 룸 안의 유일한 사람이 저였던 겁니다. ADT, 혹은 인공 더블 트래킹(Artifical Double Tracking)은[자동 더블 트래킹(Automatic Double Tracking)으로도 불림], 영국에서 비틀스를 위해 만들어진 테이프 레코딩 기법이었고 이후 다른 밴드들도 사용했죠. 당시 보위 레코딩 세션 중에는 상시로 활용되었나 봅니다." 루돌프는 레복스 사의 낡은 오픈릴 기기로 "데이비드가 그럭저럭 받아들인 가짜 ADT"를 만들어낼 수 있었다.

〈Real Emotion〉은 이후 1997년 《Two Sides Of The Moon》 CD 재발매반에 보너스 트랙으로 포함되기 전까지 미발매곡으로 남았다. 통통 튀는 컨트리 사운드의 쾌활한 곡으로, 보위의 1975년 최고 업적으로 보기는 어렵지만, 즐겁게 들을 만한 소품이다.

REAL WILD CHILD (WILD ONE) (조니 오키프/조니 그리넌/데이브 오웬스)
이기 팝의 앨범 《Blah-Blah-Blah》에서 보위가 공동 프로덕션을 맡은 〈Real Wild Child〉는 이기 경력 중 첫 영국 히트 싱글로, 차트 10위까지 올라가는 데 성공했다.

REALITY
• 앨범: 《Reality》 • 라이브 앨범: 《A Reality Tour》
• 라이브 비디오: 「Reality」「A Reality Tour」

《Reality》 세션 당시 첫 번째로 녹음된 이 트랙은 앨범

의 가장 시끄럽고 록킹한 곡이기도 하다. 몰아치는 드럼과 포효하는 기타 리프는 감각을 습격했던 〈Hallo Spaceboy〉와 틴 머신의 비교적 정교한 곡들을 연상시킨다. 그러나 이 노이즈의 장벽을 지탱하는 것은 보위의 1960년대 레코딩으로 곧장 거슬러 올라가는, 단번에 알아챌 수 있는 어쿠스틱 기타 스트러밍의 고전적인 단순함이다. 심지어 곡의 한 순간에는 겹겹이 쌓인 일렉트릭 사운드가 〈Space Oddity〉 스타일로 붕괴하면서, 어쿠스틱 기타만 남은 채 보위가 이렇게 노래하기도 한다: '나는 옳은 적도 틀린 적도 있었어 / 이제 난 시작했던 그 자리로 돌아왔어I've been right and I've been wrong / Now I'm back where I started from'. 마치 이 로큰롤 노래의 배후에 위치한 송라이터 본인을 의도적으로 노출하듯 말이다. 이는 적절한 정서로 볼 수 있는데, 〈Reality〉의 유사 자서전적 약식 기술이 앨범의 느슨한 테마의 핵심상에 놓여 있기 때문이다. 보위 스스로가 말했듯, "기반이 되는 것은 어떤 절대적인 것들의 규정된 구조가 아닌, 모든 것에 스며드는 우연의 영향력"이다. 다시 말해, 구조와 의미를 찾는 삶의 과업은 실패할 수밖에 없는 운명인데, 왜냐하면 아무리 열심히 찾아도 아무런 패턴도 보이지 않을 것이기 때문이다. 그래서, 이 노래는 이렇듯 날카롭게 결론짓는다: '나는 의미를 찾지만 거의 아무것도 건질 수 없지 / 얘야, 현실에 온 걸 환영한단다I look for sense but I get next to nothing / Hoo boy, welcome to reality'.

"저로 하여금 계속해서 노래를 쓰게 하는 것은, 아마도, 절대적이라는 건 없다는 이 끔찍하게 저를 괴롭히는 감각일 것입니다." 보위는 『로스앤젤레스 시티 비트』 신문에 이렇게 말했다. "진리라는 게 없다는 것 말입니다. 우리는 결국, 제가 수년간 생각해온 것처럼, 카오스 이론의 소용돌이 안에 놓여 있다는 감각 말이에요." 『인터뷰』 매거진에서 그는 같은 생각을 좀 더 구체적으로 설명했다. "우리는 우리 스스로를 위해 이 모든 연극을 만들어낸 겁니다. 계획이란 게 없고, 진화도 없으며, 우리가 여기에 있는 이유도 없다는 생각에 스스로를 노출시키는 순간, 우리는 다음 날을 견뎌낼 수 없게 될 테니까요. 하루하루가 우리를 위해 종사합니다. 만들어진 연극이 그 자체로 자기만의 규칙들을 가지게 됩니다. 그게 진짜 법칙들이라는 게 아니에요. 그건 그 자체로 형이상학적인 무대가 되어버린 연극을 위해 종사하는 규칙들일 뿐입니다. 셰익스피어의 희극 『뜻대로 하세요』에 있

는 그 구절을 아세요? '온 세상이 다만 무대일 뿐 / 그 속에 남자와 여자도 다만 배우일 뿐'. 그 클리셰 안에 얼마나 진실이 담겨 있는지!"

따라서, 참으로 적절하게도, 이 《Reality》 앨범의 타이틀곡은 인위적인 내러티브의 형태를 취함으로써 현실의 삶에 형식적 내러티브가 없다는 관념을 더욱 효과적으로 전달한다. 경력 초기를 돌아보며 보위는 자신이 '우리를 가르기 위한 소리의 벽을 지어 올렸으며built a wall of sound to separate us', '진절머리나는 고지의 쓰레기들 사이로 숨었음hid among the junk of wretched highs'을 고백한다. 한편 두 번째 벌스는, 보위의 많은 후기 곡들이 그러하듯, 넌지시 필멸성을 암시한다. '이 황혼녘에 나의 시력은 사라져가네Now my sight is fading in this twilight'라는 구절은 〈Heathen (The Rays)〉의 다가오는 소멸을 상기시키는 한편, '이제 나의 죽음은 그저 슬픈 노래만은 아니야Now my death is more than just a sad song'는 죽음이라는 현실이 순수하게 극적인 것 이상의 묵상을 이끌어낼 수 없을 만큼 멀리 있던 젊은 시절에 그가 좋아했던 자크 브렐의 노래에 대한 기억을 가리키는 근사한 말장난이다. '어떻게 이런 일이 일어났는지 여전히 기억나지 않아I still don't remember how this happened'는 '삶은 네가 다른 계획을 세우느라 바쁠 동안 일어나는 일들이야Life is what happens to you while you're busy making other plans'라는 존 레넌의 유명한 통찰에 대한 보위의 변주처럼 들린다. '나는 옳은 적도 틀린 적도 있었어 / 이제 난 시작했던 그 자리로 돌아왔어'라는 2행 연구는 〈Ashes To Ashes〉의 명성 높은 가사, '좋은 일 따위 한 적 없어 / 나쁜 일도 한 적 없어I've never done good things / I've never done bad things'를 적절히 상기시킨다. 농밀하고 영리한, 한 시기를 맺는 보고서와 같은 이 노래는, 수많은 것들을 환기시키는 울림으로 충만하다. 앨범의 다른 모든 곡들과 마찬가지로, 이 노래는 'A Reality Tour' 동안 라이브로 연주되었다.

REBEL NEVER GETS OLD

- 다운로드: 2004년 5월 • 싱글 A면: 2004년 6월 [47위]
- 유럽 발매 싱글 A면: 2004년 6월

2004년 3월, 엔드리스 노이즈가 만든 〈Rebel Rebel〉과 〈Never Get Old〉의 매시업 곡이 'A Reality Tour' 북미 투어 스폰서였던 미국 아우디 사의 TV 광고 캠페인

에 등장했다. 그 이전 수년간 보위는 당시의 최신 유행이었던 매시업에 대한 애착을 숨김 없이 드러낸 바 있었다. 특히 2003년에는 고 홈 프로덕션의 마크 비들러가 EMI/버진 사의 초청으로 〈I'm Afraid Of Making Plans For Americans〉(〈I'm Afraid Of Americans〉를 XTC의 노래 〈Making Plans For Nigel〉과 결합했다)와 〈Jacko Under Pressure〉(〈Under Pressure〉를 마이클 잭슨의 〈Rock With You〉와 아이러니하게 짝지었다)를 선보였다. 그해 말에 비들러는 추가적인 매시업을 만들기 위해 보위 회사와 계약을 맺었는데, 이번 결과물이 아우디 광고의 착상을 더 발전시킨 〈Rebel Never Gets Old〉였다. 비들러는 세 가지 버전을 제작했는데, 3분 25초짜리 '라디오 믹스(Radio Mix)', 7분 2초짜리 '세븐스 헤븐 믹스(Seventh Heaven Mix)', 그리고 이 중 후자의 4분 17초짜리 편집본이었다. 2004년 5월부터 다운로드로 공개된 〈Rebel Never Gets Old〉는 그다음 달에 12인치 픽처 바이닐로 발매되었고, 몇몇 유럽 국가들에서는 《Reality》 앨범과 함께 패키징된 한정판 CD로 풀리기도 했다. 바이닐 버전은 영국 차트 47위에 그쳤지만, CD는 가치가 급상승해 2년 안에 50파운드가 넘는 금액으로 거래되게 되었다. '라디오 믹스'는 이후 여러 아티스트들의 곡을 엮은 2008년 컴필레이션 앨범 《Rock 100》에 포함되었다.

〈Rebel Never Gets Old〉가 매스컴의 주목을 받는 동안, 아우디와 소니는 참가자들이 소프트웨어를 다운로드받아 미리 선정된 보위의 노래 조각들로 자신만의 매시업을 만들어내는 온라인 리믹스 대회를 2004년 4월에 개최했다. 두 달 뒤 공개된 우승자는 캘리포니아에 사는 열여덟 살의 데이비드 최로, 그의 매시업 〈Big Shaken Car〉는 〈Shake It〉과 〈She'll Drive The Big Car〉를 섞은 것이었다. 그에게 주어진 상품은, 아주 적절하게도, 2004년형 아우디 TT 쿠페였다.

REBEL REBEL

• 싱글 A면: 1974년 2월 [5위] • 미국 발매 싱글 A면: 1974년 5월
• 앨범: 《Dogs》 • 라이브 앨범: 《David》, 《Glass》, 《Storytellers》, 《A Reality Tour》, 《Nassau》 • 컴필레이션: 《S+V》 • 사운드트랙: 《Charlie's Angels: Full Throttle》 • 보너스 트랙: 《Reality》, 《Dogs》(2004), 《Re:Call 2》 • 비디오: 「Best Of Bowie」
• 라이브 비디오: 「Moonlight」, 「Glass」, 「A Reality Tour」, 「Live Aid」, 「Storytellers」

곡이 수록된 앨범에 두 달 앞서 발표된 〈Rebel Rebel〉에서 보위의 신작이 들려줄 예정이었던 강력한 어두움의 조짐은 찾아보기 어렵다. 만약 알려진 대로 이 곡이 본래 데이비드가 1973년 후반에 계획하고 있던 폐기된 「Ziggy Stardust」 뮤지컬을 위해 만들어진 것이라면, 《Diamond Dogs》의 종말론적 악몽 같은 프로그레시브 록과의 부조화는 조금 더 납득할 만한 것이 된다. 해당 앨범 세션의 가장 얄팍한, 버릴 수 있는 곡이라 할 만한 〈Rebel Rebel〉은, 히트곡으로서의 지위에도 불구하고 〈The Jean Genie〉나 〈Suffragette City〉 등 젠더의 경계를 흐린 에너지 넘치는 전작들의 돈벌이용 재탕을 크게 넘어서지 못한다. 따라서 이 곡은 1970년대 창조력의 절정에 놓여 있던 보위가 안전한 영역에서 제자리 헤엄을 치는 모습을 보여주는 드문 사례에 속한다. 그러나 그게 이 곡이 준수한 팝 송이 아니라는 뜻은 아니다. 더군다나 이 곡은 데이비드의 기타리스트로서의 숙련도에 대한 명백한 증거이기도 하다. 〈Rebel Rebel〉 리드 기타의 알짜배기 부분은 보위가 연주한 것이며, 《1984》의 게스트 기타리스트 앨런 파커가 리프 각 반복 마디의 끝에 낮아지는 3연음을 추가했다.

《Diamond Dogs》 세션 중 보위와 친분을 쌓았던 키스 리처즈도 〈Rebel Rebel〉에 연주를 보탰다고 알려져왔다. 이 소문은 가짜일 가능성이 높으나, 그만큼 이 곡의 조상들이 누구인지 분명하게 느껴지기는 한다. 리프는 〈Satisfaction〉 시기의 롤링 스톤스 그 자체인 데다가(보위는 후일 이렇게 회고했다. "굉장한 리프죠! 정말 굉장해요! 어쩌다 떠올려냈을 때 '와, 감사해라!' 하고 생각했죠."), 성질내듯 소리지르는 보위의 보컬은 전적으로 믹 재거의 것이다. 또 영향을 주었을 법한 이는 뉴욕의 성전환자 웨인(수술 이후에는 제인) 카운티인데, 「Pork」의 출연진 멤버였던 그는 《Ziggy Stardust》 시기부터 보위 수행단의 일원이었고, 1973년 '그녀가 남자인지 여자인지 알 수 없어Can't tell whether she's a boy or a girl'라는 구절이 포함된 〈Queenage Baby〉를 작곡한 바 있었다.

역사적인 관점에서 보면 〈Rebel Rebel〉은 당시 하락세가 뚜렷했던 음악적 경향에 보내는 보위의 고별사로 남게 됐다. 1974년 초가 되자 글램 록의 특색과 사운드는 기성 팝의 부속품으로 병합된 뒤였으며, 차트는 2세대 모방자들의 포진으로 난잡했다. 〈Rebel Rebel〉이 영국 차트 5위까지 오른 같은 주에 1위를 차지한 것

은 수지 콰트로의 〈Devil Gate Drive〉였으며, 10위권 안에는 앨빈 스타더스트의 〈Jealous Mind〉, 머드의 〈Tiger Feet〉, 베이 시티 롤러스의 〈Remember〉도 있었다. 자신의 곡에 작별의 손짓을 불어넣는 글램 록의 설계자 중에는 보위만 있는 것이 아니었다. 록시 뮤직은 브라이언 이노가 참여하지 않은 첫 번째 앨범인 1973년작 《Stranded》를 통해 글램 록 사운드와 거리를 두기 시작했다. 앨리스 쿠퍼는 〈Teenage Lament '74〉를 발표했고('이 황금 라메 바지를 입고 있는 건 얼마나 따분한지what a drag it is in these gold lamé jeans'), 같은 해 말 모트 더 후플은 마지막 히트곡 〈Saturday Gigs〉에서 '슈트와 통굽 부츠 본 적 있니?Did you see the suits and the platform boots?'라는 질문을 던졌다[당시 모트 더 후플에는 의미심장한 제목의 〈Growing Up And I'm Fine(철이 들고 나는 괜찮네)〉을 막 녹음했던 믹 론슨이 함께하고 있었다]. 그중 가장 강력한 것은 마크 볼란이 1974년 2월에 발표한 가슴 아픈 제목의 〈(Whatever Happened To The) Teenage Dream?(10대 시절의 꿈에는 무슨 일이 일어났는가?)〉이었다. 이제는 앞으로 나아가야 할 시간이었다. 〈Rebel Rebel〉은 그렇게 보위의 글램 록 경력에 분명한 절취선을 그었다.

〈Rebel Rebel〉이 처음 윤곽을 드러내기 시작한 것은 1973년 크리스마스에서 1974년 새해로 넘어가던 주간에 트라이던트 스튜디오에서 있었던 솔로 세션 중이었다. 1968년 이래로 그의 주요 레코딩 장소로 쓰였던 이 스튜디오에 데이비드가 방문한 것은 알려져 있는 한 이때가 마지막이었다. (가장 믿을 만한 출처는 아닌) 『미라벨』에 실린 데이비드의 대필 일기에 따르면, 〈Rebel Rebel〉의 레코딩은 "3일 만에 전부 끝났다." 영국 싱글 믹스는 앨범 수록 버전과 약간의 차이가 있었는데, 이후 컴필레이션 앨범들은 후자를 더 선호했다. 그에 따라 오리지널 싱글 믹스는 2016년 《Re:Call 2》 이전까지 디지털에 등장하지 못했다. 추가 오버더빙이 함께한 과격한 새 편집본은 1974년 4월 뉴욕에서 준비되었고 5월에 잠깐 동안 미국 싱글로 발매되었다가, 《Sound+Vision》과 2004년 《Diamond Dogs》 재발매반 이전까지 자취를 감췄다. 우리에게 더 익숙한 버전에 담긴 거친 개라지 사운드는 얼터너티브 믹스에서는 침잠해버리는데, 오리지널 커트의 1분 20초쯤에 들리는 'hot tramp'라는 외침으로 시작하는 얼터너티브 믹스는 페이징된 에코

효과음과 덜그덕거리는 퍼커션으로 도배되어 있다. 또 제프리 맥코맥의 콩가와 당김음으로 된 백킹 보컬은 의미심장하게도 소울의 방향으로 곡을 밀어내고 있다. 흥미롭게도, 이후 1990년대 말까지 〈Rebel Rebel〉의 거의 모든 라이브 무대의 청사진으로 쓰인 것은 바로 이 버전이었다.

1974년 2월 13일, 〈Rebel Rebel〉의 립싱크 공연이 힐버섬 아브로 스튜디오 2에서 네덜란드 텔레비전 프로그램 「Top Pop」 방영을 위해 녹화되었다. 이틀 뒤 방송된 영상은 최신 크로마키 기술의 힘을 빌려 데이비드의 모습을 반짝이는 디스코 조명 위에 겹쳐놓았다. 사실상의 공식 비디오가 된 이 영상에서 보위는 단명한 해적 이미지를 처음 선보였다. 그는 점박이 손수건을 목에 두르고 검은 안대를 차고 있었다. 이는 곧 지기의 헤어스타일과 더불어 버려지고, 'Diamond Dogs' 투어에서의 빗어넘긴 가르마와 더블브레스트 슈트가 그 자리를 차지하게 된다. 훗날 데이비드가 회고했듯, 안대는 부득이한 사정을 이용한 결과였다. "결막염에 걸려서, 상황을 최선으로 활용하기 위해 해적으로 분장했던 거죠. 앵무새까지 가기 직전에 멈췄어요! 제가 제일로 멋진 재킷을 갖고 있었는데 그날 밤에 입었죠. 프레디(프레디 버레티)가 저를 위해 만들어준 진녹색 볼레로 재킷이었는데, 그가 또 다른 아티스트를 데리고 와서 등판에 아플리케 기법으로 러시아 만화책에 나오는 슈퍼걸을 그려준 거였어요. 어찌됐든, 기자회견을 한 다음 밝은 빨간색 펜더 스트라토캐스터를 들고 네덜란드 텔레비전에 나가서 〈Rebel Rebel〉을 불렀습니다. 그런데 기자회견 도중에 재킷을 벗어 놓았더니 누가 훔쳐갔더라고요. 아주 화가 났죠." 이 재킷을 입은 암스테르담에서의 기자회견 기록영상은 BBC 다큐멘터리 「David Bowie: Five Years」 도입부에서 확인할 수 있다. 2013년 이 다큐멘터리가 방영될 즈음 스스로 정체를 밝힌 도둑은 네덜란드의 시인 겸 록 작사가 엘리 드 바르드(Elly de Waard)였는데, 크게 뉘우치는 모습은 아니었다. 그녀의 주장에 따르면 데이비드가 그날 네덜란드에 올 수 있었던 것은 자신의 개입 덕에 그가 에디슨 상을 수상했기 때문인데, 그런데도 보위가 자신의 인터뷰를 승인해주지 않아 분노해 재킷을 훔쳤다고 한다. 그녀는 자신의 2015년 회고록 제목을 『Het Jasje van David Bowie(데이비드 보위의 재킷)』로 지었다.

1974년 2월 21일 「Top Of The Pops」에는 사전 녹화

된 〈Rebel Rebel〉의 무대가 방영될 예정이었으나, 프로모션 영상이 제때 스튜디오에 도착하지 못해 이 꼭지는 취소되었다. 덕분에 떠오르는 유망주였던 퀸에게 첫 「Top Of The Pops」 출연 기회가 주어졌고, 그들이 허겁지겁 편곡해서 준비한 그 무대는 곧 그들의 첫 히트곡이 될 예정이었던 〈Seven Seas Of Rhye〉였다.

〈Rebel Rebel〉은 오랜 시간 동안 보위 콘서트의 단골 라이브 곡 자리를 지켰는데, 'Diamond Dogs'에서 'Sound+Vision'에 이르는 모든 솔로 투어에 등장했으며, 라이브 에이드 무대에는 색소폰 위주의 특이한 버전이 등장했다. 그러나 1990년에 이르자 이 곡은 과거 히트곡 업계에서 빠져나오지 못할지도 모른다는 데이비드의 두려움의 상징으로 여겨지게 되었다. "〈Rebel Rebel〉은 'Glass Spider' 투어 이후로 하지 않았습니다." 'Sound+Vision' 투어에 착수하며 보위는 이렇게 말했다. "그때도 이상했지만 지금은 더 이상하게 느껴져요. … 〈Rebel Rebel〉처럼 세대적으로 메시지 지향적인 곡들은 제게 불편하게 느껴집니다. 그래서 다소 버리고 싶은 생각이 들어요. 그래도 티가 안 날 바랄 뿐이죠." 1990년 이후 거의 10년 동안 보위가 〈Rebel Rebel〉을 다시 공연할 일은 없어 보였다. 그래서 초심으로 돌아간, 묵직한 록 버전이 1999년과 2000년의 공연 세트에 포함된 것은 상당한 놀라움으로 다가왔다.

보위는 2002년 가을의 'Heathen' 투어 후반 공연들에서 새로운 해석을 선보였는데, 1974년 〈The Jean Genie〉 라이브 버전과 다르지 않게 리듬 기타가 연주하는 조용하고 미니멀한 오프닝 벌스로 시작해 코러스에 이르러 익숙한 리프로 돌입했다. "몇 년간 한 적이 없었죠." 이는 사실과 달랐지만, 데이비드는 계속 덧붙였다. "그래서 짜임새를 다시 고치고 더 미니멀하게 만들었는데, 상당히 괜찮더라고요." 이 훌륭한 재해석은 2002년 9월 18일 BBC 라이브 라디오 세션 중 첫선을 보였고, 'A Reality Tour' 내내 다시 등장해 자주 오프닝곡으로 채택되었다. 새로운 편곡의 스튜디오 버전은 토니 비스콘티의 프로덕션 하에 《Reality》 세션 초기에 녹음되었고, 2003년 6월 영화 「미녀삼총사 2: 맥시멈 스피드」 사운드트랙에 포함되었고(알라딘 세인의 가발과 분장을 한 드류 배리모어의 모습과 함께 등장한다), 이후 《Reality》 2CD 버전과 《Diamond Dogs》 2004년 재발매반에 보너스 트랙으로 실렸다.

놀랍지 않게도, 〈Rebel Rebel〉은 수많은 타 아티스트들에 의해 연주되었는데, 이 곡은 아마도 보위 노래 목록에서 가장 자주 커버된 작품일 것이다. 이 곡의 해석을 시도한 아티스트로는 베이 시티 롤러스, 조안 제트, 브라이언 애덤스, 듀란 듀란, 릭 데링거, 데프 레퍼드, 스매싱 펌킨스, 데드 오어 얼라이브, 마이크 플라워스 팝스, 숀 캐시디, 브루스 래쉬, 린 토드, 리키 리 존스, 세우 조르지, 아담스키(초기 예명 'The Legion of Dynamic Discord'로 발표), 장 메이어, 샬린 스피테리, 스티브 메이슨, 그리고 라이브 레코딩이 《David Bowie Songbook》에 포함된 시그 시그 스푸트니크 등이 있다. 이기 팝과 레니 크래비츠가 1998년 VH1 패션 어워즈에서의 라이브로 대열에 합류한 한편, 2011년 5월에는 플로렌스 앤드 더 머신의 플로렌스 웰치가 뉴욕의 연례행사 멧 갈라 무도회에서 고 알렉산더 맥퀸에게 이 곡을 헌정했다. 보위의 원곡은 1999년 영화 「디트로이트 락 시티」, 2006년 「달콤한 백수와 사랑 만들기」, 2007년 하트브레이크 키드」, 2009년 「드림업」, 그리고 2010년 「런어웨이즈」(보위의 비디오 협업자 플로리아 시지스몬디가 연출했다) 사운드트랙에 등장했으며, 2008년 영화 「나의 판타스틱 데뷔작」 예고편에도 사용됐다. 〈Rebel Rebel〉은 또한 처음으로 광고에 쓰인 보위 노래 중 하나라는 조금 멋쩍은 영예의 주인공이기도 한데, 1970년대 중반에 '레벨(Rebel)' 향수 선전에 활용됐기 때문이다. 2004년에 이 곡은 〈Never Get Old〉와 결합되어 다수의 매시업 리믹스를 당했으며, 아우디 자동차의 광고 캠페인에 쓰였다('REBEL NEVER GETS OLD' 참고). 2008년 6월과 2013년 10월에는 각각 코미디언 빌 베일리와 동식물 연구자 크리스 패컴이 이 노래를 BBC 라디오 4 「Desert Island Discs」에서 선곡했다. 크리스 패컴이 BBC 야생 자연 프로그램 「Springwatch」 시리즈의 라이브 코멘터리에 보위 노래의 제목을 훔쳐오는 걸 좋아한다는 사실은 라디오 출연 전해에 언론 기사를 통해 화제가 된 바 있었다.

RED MONEY (데이비드 보위/카를로스 알로마)
• 앨범: 《Lodger》

《Lodger》를 닫는 이 곡은, 음악적으로 볼 때 보위와 이기 팝의 1976년 협업 〈Sister Midnight〉을 그대로 답습하고 있으며, 많은 이들에게 열등한 리메이크로 치부되어 왔다. 이는 안타까운 일인데, 〈Red Money〉는 완전히 새로운 가사를 포함해 자기만의 매력을 지니고 있

기 때문이다. 1979년, 보위는 '작은 빨간 상자small red box'가 자신이 그림에서 되풀이해서 활용해온 이미지를 가리키는 것이라 설명한 바 있다. "제 생각에, 이건 책임감에 관한 노래입니다. 제 그림에는 불쑥불쑥 빨간 상자들이 등장해 왔는데, 그것들이 책임감을 상징하죠." 그에 걸맞게 〈Red Money〉는 '그 책임, 그것은 너와 나에 달려어Such responsibility, it's up to you and me'라는 구절로 끝맺는다.

자신이 구축한 탑을 무너뜨리는 일, '밴드를 해산시키는break up the band' 일, 정체기가 찾아오기 전 '짐 싸서 앞으로 나아가는pack a bag and move on' 일에 대한 충동은 보위 경력에 있어 일종의 상수로 자리해 왔다. 만일 빨간 상자가 책임감의 상징이라면, 그것이 〈Red Money〉에 가져오는 압박의 엄청난 무게감은 대단히 흥미롭다: '남에게 줘버릴 수는 없어, 그리고 떨어뜨려서도, 멈추어서도, 내던져서도 안 된다는 것도 알았지!I could not give it away, and I knew I must not drop it, stop it, take it away!'. 〈Red Money〉를 1976년 〈Sister Midnight〉 원곡 레코딩과 함께 시작되었던 보위의 유럽 시기를 해소하는 순수한 메타포이자 해체에 관한 예술적 선언으로 읽는 것은 구미가 당기는 일이다. 이 곡은, 결국, 《Lodger》의 마지막 트랙이고, 이제 이노는 더 이상 없으며, 반복되는 후렴구에서 '프로젝트 취소Project cancelled'를 외치고 있지 않은가. 의도는 없었을지 모르나, 꽤나 그럴듯해 보인다.

RED SAILS (데이비드 보위/브라이언 이노)
• 앨범: 《Lodger》

《Lodger》의 포문을 열며 일제히 투하되는 대륙을 넘나드는 이국적인 트랙들의 마지막을 차지하는 이 노래는 대단히 활기 넘치는 실없는 곡이자, 긍정적인 뉴웨이브 팝으로, 〈D.J.〉보다 나은 두 번째 싱글이 되었을 법하다. 분명한 참조점은 뒤셀도르프 출신의 밴드 노이!로, 이들이 보위의 음악에 끼친 영향은 더 너른 찬사를 받은 동료 크라프트베르크보다도 깊을 것이다. 이전의 〈Beauty And The Beast〉처럼 〈Red Sails〉 역시 노이!의 1975년 트랙 〈Hero〉에 빚을 지고 있다. 그러나 더 특정하게는 노이!의 기타리스트 미하엘 로터의 프로젝트 밴드 하르모니아가 같은 해에 낸 곡을 가리키고 있는데, 미하엘은 이 밴드에서 전자 음악 듀오 클러스터를 비롯한 다른 음악가들과 레코딩을 진행한 바 있다. 하르모니

아의 1975년 곡 〈Monza (Rauf Und Runter)〉의 구조, 템포, 코드 변화는 〈Red Sails〉와 너무 비슷한 나머지 보위의 가사를 붙여 부를 수 있는 수준이다. 데이비드에 따르면, "특히나 드럼과 기타 사운드"는 이 뒤셀도르프 밴드에서 차용해 왔지만, "차이를 만드는 순간들은… 노이!가 아닌 애드리언(애드리언 벨루)에게서 온 것"이다. "그는 한 번도 노이!를 들어본 적이 없었죠. 그래서 제가 원하는 분위기를 말해줬는데 노이!가 내놓은 것과 똑같은 결론을 내놓더군요. 저는 상관없었습니다. 그 노이! 사운드는 죽여주니까요."

독일과 중동에서 온 모티프와, 토니 비스콘티가 함께 한 고함을 치는 백업 보컬 위로, 보위는 그의 역대 가장 될 대로 되라는 식의 가창 중 하나를 헤쳐놓는다. 1979년에 데이비드는 이렇게 설명했다. "여기서 우리는 새로운 독일 음악의 느낌을 가져와서 현대 영국의 용병 겸 액션 검객 에롤 플린의 아이디어에 대응시킨 뒤, 중국해에 풍덩 빠트렸습니다. 아주 아름다운 문화 간의 교차 언급이 만들어졌죠. 솔직히 무슨 내용인지는 저도 잘 모르겠네요." 물론 그럴 수도 있지만, 앨범 전반에서 찾을 수 있는 유목민적 자화상과의 주제상 비교점이 분명히 존재한다. '잘못된 마을에서 깨어났네, 오, 나는 정말 잘 쏘다니지 않는가Wake up in the wrong town, boy I really get around'.

〈Red Sails〉는 'Serious Moonlight' 투어의 초기 공연들에서 연주되었다.

REDEEM ME (BEAUTY WILL REDEEM THE WORLD) (마크 알몬드/마리우스 드 브리스) : 'CANDIDATE' 참고

REFLEKTOR (아케이드 파이어)

2013년 봄, 보위는 뉴욕 일렉트릭 레이디 스튜디오에 들러 그의 오랜 친구들인 아케이드 파이어의 네 번째 앨범 《Reflektor》 타이틀곡을 위해 짧지만 힘찬 백킹 보컬을 얹었다. "《The Next Day》가 나온 직후였죠." 멤버 리처드 리드 패리가 『NME』에 밝혔다. "그가 뉴욕에 있는 스튜디오에 들렀어요. 우리는 그때 믹싱을 하고 있었는데, 우리가 작업하고 있는 걸 그냥 들어보려고 온 거였습니다. 그는 노래를 정말 마음에 들어하면서 도움을 주고 싶다고 제안했죠."

아케이드 파이어의 전작들로부터 벗어나는 7분 30초짜리 곡인 〈Reflektor〉는 무엇보다도 조르조 모로더 시

절의 스파크스를 연상시킨다. 2013년 9월에 더 짧은 5분 20초짜리 라디오 편집본이 싱글로 발매되었고(크레딧은 가상의 밴드 'The Reflektors'로 표기되었다), 다음 달에 앨범 발매가 뒤따랐다. 《Reflektor》는 엘시디 사운드시스템의 프런트맨 제임스 머피가 공동 프로듀서를 맡았는데, 그와 보위는 스튜디오에서 곧장 죽이 맞았다. 오랜 시간이 지나지 않아 보위는 머피를 초청해 《The Next Day Extra》에 실릴 〈Love Is Lost〉의 리믹스를 부탁했고, 머피는 2년 뒤 《Blackstar》 세션에도 기여하게 되었다.

REMEMBERING MARIE A. (전통 악곡, 브레톨트 브레히트/도미닉 멀다우니 각색)
• 싱글 B면: 1982년 2월 [29위] • 다운로드: 2007년 1월

《Baal》 EP의 두 번째 트랙은 쓰라림과 아련함 사이에서 전형적인 브레히트적 충돌을 들려준다. 바알에게는 오래전 한때 관계를 가졌던 여성의 얼굴을 기억하는 것보다, 그때 그녀의 머리 위로 떠가던 구름을 떠올리는 게 더 쉬운 일이다. 브레히트의 아이러니한 가제는 'Sentimental Song no. 1004'였으며, 그는 공장에서 일하는 소녀들이 부르는 19세기 전통 멜로디 〈Lost Happiness〉를 각색해 음악을 만들었다. 그는 이 곡을 "여름에 바치는 송가… 시골의 노래이자 스완송"이라고 설명했다. 보위는 흠잡을 데 없는 보컬 퍼포먼스로 노래에 임하는데, 부드러우면서도 동시에 완고한 그의 가창은 진정으로 브레히트적이며 특출나게 아름답다.

2009년 11월, 아동 도서 『숲속 괴물 그루팔로』로 잘 알려진 작가 줄리아 도널드슨이 BBC 라디오 4 「Desert Island Discs」에서 〈Remembering Marie A.〉를 꼽음으로써, 이 곡은 프로그램에 여태껏 등장한 아마도 가장 특이하고 잘 알려지지 않은 보위 레코딩이 되었다. 도널드슨이 출연 당시 설명했듯, 이는 그녀에게 사적으로 중요한 선곡이었다. 이 노래는 정신병을 앓던 끝에 스물다섯 살에 자살한 그녀의 아들 하미시가 가장 좋아한 곡이었던 것이다.

REPETITION
• 앨범: 《Lodger》 • 싱글 B면: 1979년 6월 [29위]

《Lodger》 앨범의 서구 문명을 그리는 일련의 소품들은, 흔치 않을 정도로 직접적으로 가정 폭력을 다루는 이 암울한 곡으로 계속해서 이어진다. "저는 이런 종류의 행동 사례를 불편할 정도로 많이 알고 있었습니다." 보위는 후일 설명했다. "그리고 누군가가 여자를, 한 번도 아니고 수없이 때릴 수 있다는 게 저로서는 상상이 되지 않았어요." 술에 취한 것 같은 최면적인 베이스와 물결치는 신시사이저, 그리고 불협화음을 울리는 기타 위에 보위의 마비된 것 같은 보컬은 '학교 교육만 제대로 받았더라면 캐딜락을 몰았을, 파란 실크 블라우스 입은 앤과 결혼했을 그런 남자could have had a Cadillac if the school had taught him right, and he could have married Anne with the blue silk blouse'를, 자신의 좌절감과 분노를 아내에게 쏟아내는 이 별 것 아닌 남편의 초상을 그려낸다: '그녀가 긴 소매를 입는다면 흉터가 눈에 띄지는 않겠지I guess the bruises won't show if she wears long sleeves'. 비슷한 주제를 다룬 루 리드의 〈Caroline Says〉를 어쩔 수 없이 상기시키는 이 곡은 아마도 보위가 틴 머신 이전에 사회 문제에 대해 가장 모호하지 않은 비판을 한 경우였을 것이다. 그러나 이 곡의 미묘한 힘은 틴 머신이 좀처럼 달성하지 못했던 것이기도 하다. "제가 정색하는 보컬을 통해 복제하려고 한, 리듬 섹션 전체에 흐르는 무감각함이 있죠. 마치 사건을 목격하는 게 아니라 사건에 관한 보고서를 읽고 있는 것처럼요." 보위는 수년 후 이렇게 밝혔다. "그때는 이런 걸 꽤 쉽게 해낼 수가 있었어요." 《Lodger》 곡들 중에서는 독특하게도 이 곡의 가제는 최종 버전과 크게 다르지 않았다. 레코딩 당시 제목은 'Emphasis On Repetition'으로, 이 곡의 제목이 더 나중에 쓰여진 가사를 암시하는 것 못지않게 거침없는 백킹 트랙과도 관련이 있음을 알려주고 있다.

거의 20년간 비교적 잊힌 채 빛바래 가던 〈Repetition〉은 1997년 예기치 못한 라디오 1의 「ChangesNowBowie」를 위해서 재작업되었다. "앨범에선 전자 음악 그 자체였던 곡이었기 때문에, 그만큼 어쿠스틱으로 다시 해보고 싶었습니다. 그렇게 정말 아주 미니멀한 곡이 직설적으로 연주되었을 때 꽤 잘 작동하는 걸 보는 게 흥미로웠어요." 1997년 1월 9일 매디슨 스퀘어 가든 백스테이지에서는 보위의 50세 생일 기념 공연 유료 방송분에 싣기 위해 이 곡의 연주가 녹화되었다. 이후 곡은 "hours..." 투어에서 부활했고, 또 다른 BBC 버전이 1999년 10월 25일 라이브 세트에 등장했다.

젠더 정치를 탐구하는 것으로 유명한 남녀 혼성 뉴웨이브 밴드 오 페어스(The Au Pairs)가 1981년 앨범

《Playing With A Different Sex》에 여자가 리드 보컬을 맡은 흥미로운 커버 버전을 실은 바 있다.

REPRISE : 'EVEN A FOOL LEARNS TO LOVE' 참고

REPTILE (트렌트 레즈너)
보위는 'Outside' 미국 투어 당시 나인 인치 네일스의 《The Downward Spiral》 앨범에 실린 이 곡을 그들과 함께 공연한 바 있다.

THE REVEREND RAYMOND BROWN
이 폐기된 1968년 작품은, 결국은 취소된 데이비드의 데람에서의 두 번째 앨범에 실릴 것으로 한때 예정되어 있었고, 완전한 제목은 'The Reverend Raymond Brown (Attends The Garden Fete On Thatchwick Green)'이다. 킹크스의 1968년 앨범 《The Kinks Are The Village Green Preservation Society》와의 제목상의 유사성이 말해주듯, 데이비드는 당시 영국 사이키델리아 신의 별난 유행을 활용하고 있는 것이었다. 잘 다듬어진 데모는 선명한 레이 데이비스의 색깔에 〈Eleanor Rigby〉의 영향을 넉넉히 곁들인 아련한 미드템포 곡을 들려주는데, 보위는 개성 있는 이 인물 저 인물을 오가며 목가적인 마을 축제를 활보한다: '맥구니 부인은 꿰맨 옷을 치워놓고 좀약과 세월의 냄새가 나는 코트를 걸쳤으며Mrs MacGoony throws her darning aside, and puts on a coat that smells of mothballs and age', '마을의 원님은 좌판에서 차를 내고The magistrate's serving cups of tea from a stall', '그라우스 부인은 찻잎점과 손금을 보며 돈을 버는데, 짓궂은 피츠윌리엄스는 계산대가 너무 무거울까 도움을 준다Mrs Grouse makes a fortune reading teacups and palms, while naughty Fitzwilliam helps to lighten the till'. 모든 보위 가사가 그렇듯, 이 곡의 근저에도 숨은 흐름이 있다: '여성 길드 회원들은 모자를 서로 비교하고 이 얘기 저 얘기 잘도 수다를 떠는데 / 어린 샐리가 가족들한테 짐이 되는 건 얼마나 불쌍하니?Women's Guild compare their hats and chatter hard about this and that / And isn't it a shame that little Sally's in the family way?'. ('어린 샐리'가 이전의 〈Uncle Arthur〉 이후 두 번째로 보위 가사에 등장하고 있다는 사실에 주목하자.) 무리들 사이로 걸어 가는 것은 '죄악들을 적어 두는noting down sin' 레이먼드 브라운 목사인데, 그 자신도 안전한 것은 아니다. 마을의 미녀가 다가오자 '레이먼드 브라운 목사는 빨개진 얼굴을 땅을 향해 숙이고 / 기도문을 외지, 왜냐하면 그녀에게 미친 듯이 끌리고 있거든Reverend Raymond Brown turns his red face to the ground / And he mumbles out a prayer cause he fancies her like mad'. 새롭지는 않을지도 모르겠지만 사랑스러운 곡으로, 제목의 캐릭터는 〈Five Years〉에서 〈The Next Day〉에 이르는 보위의 곡들에 지속적으로 등장하게 될 덜 선량한 목사들의 고지식한 조상 격이다.

THE REVOLUTIONARY SONG (데이비드 보위/잭 피시먼)
• 일본 발매 싱글 A면: 1979년 11월 • 사운드트랙: 《Just A Gigolo》

영화 「저스트 어 지골로」 사운드트랙 중 보위가 유일하게 참여한 이 곡은 주목받지 못한 희귀곡이다. 'The Rebels'로 크레딧이 표기된 이 곡은, 오랫동안 사라졌던 영화 사운드트랙 앨범에 실린 다음 1979년 편집된 형태로 일본 싱글로 발매되었다. 이 트랙은 종종 'David Bowie's Revolutionary Song'으로 표기되기도 하는데, 앨범 레이블에서는 그렇지 않지만 앨범과 싱글의 슬리브에서는 그렇다.

공동 작곡가 겸 사운드트랙 감독이었던 잭 피시먼에 따르면, 이 곡은 데이비드가 "장면과 장면 사이에 세트 안에서" 작곡한 것이다. "그는 〈The Revolutionary Song〉에 들어갈 반주를 본인이 직접 녹음했죠. 곡은 데이비드가 연주하면서 '라라라' 하고 노래 부르는 것으로 시작해서, 인스트루멘털과 완전한 코러스로 결합되었다가, 데이비드가 코러스의 반주에 맞춰 떠나는 것으로 진행되죠." 솔직히 말하면, 「저스트 어 지골로」의 다른 부분들이 그렇듯, 그의 이 증언에서도 약간의 자포자기하는 심정이 느껴진다. 자신의 사운드트랙 앨범 안에 보위의 노래를 넣어 뽐내기 위해서, 실제로는 낙서질에 불과했던 일에 피시먼이 부연을 하도록 허락을 받았을 뿐이라고 보는 것은 개연성이 있는 듯하다. 보위의 보컬은 '라라라'로만 이루어져 있고, 백킹 싱어들의 엄청나게 억지스러운 가사('싸울 준비를 하는 건 잘못된 게 아니지 (…) 우리가 갈색 피부든 하얀 피부든 그건 중요치 않아It isn't wrong to be prepared to fight (…) it shouldn't matter if we're brown or white')는 나중에

써서 추가했을 것이 뻔해 보인다. 그러나 전반적인 결과물은 꽤 괜찮으며, 이후 보위가 《Baal》에서 선보인 독일 피트 밴드 스타일의 분위기를 연상시킨다. 싱글 B면의 연주곡은 패서디나 루프 오케스트라가 연주했는데, 이 사운드트랙 앨범에 마를레네 디트리히, 그리고 기묘하게도 빌리지 피플과 함께 등장하는 음악인들 중 하나다.

RICOCHET
• 앨범: 《Dance》

《Let's Dance》 앨범에서 가장 튀는 곡이라 할 〈Ricochet〉는 같은 앨범의 몇몇 곡들과 달리 급작스러운 익살스러움으로 전락하는 것을 경계한다. 또 적어도 우리가 지금껏 보위 앨범에서 항상 기대해 왔던 실험적 영역에 유일하게 발을 들이고 있다는 점에서 인정받을 자격이 있는 곡이다. 확연히 귀에 들어오는 멜로디가 없는 이 노래는 반복적인 R&B/스윙 백킹 사운드에 기대어, 〈Tumble And Twirl〉 같은 《Tonight》 앨범 수록곡의 크레올 구조를 예고하고 있다. 한편 보위는 그 위로 영성이 사라진 세계의 산업 공동체들에 관한 암울한 심상들을 읊조린다. 더 기묘한 느낌으로 다가오는 것은 확성기 같은 효과로 처리되어 무덤덤하게 끼어드는 말소리들이다: '수천 명이 잠들어 있는 동안 인간들은 새 소식을 기다리네, 전차, 공장, 기계 덩어리, 수직 갱도, 그런 것들을 꿈꾸면서Men wait for news while thousands are still asleep, dreaming of tramlines, factories, pieces of machinery, mine-shafts, things like that'. 영화 「메트로폴리스」에서 영감을 얻었던 초기 보위의 디스토피아를 감질나게 상기시키면서 아방가르드한 꾸밈새를 갖추고 있음에도 불구하고, 결과적으로 만들어진 전체 곡은 개별 부분들의 합에 확연히 모자라다.

1987년, 보위는 이 곡이 "아주 마음에 들었다"라고 밝혔다. 그러나 그는 이렇게 덧붙였다. "비트가 좋지 않았다. 비트가 좀 더 화끈했어야 했고, 싱커페이션도 잘못되었다. 곡이 진행되는 모양새가 볼품없었다. 더 잘 흘러갔어야 했는데… 나일(나일 로저스)이 자기 나름대로 해보았지만, 작곡할 당시에 내가 생각했던 것과는 달랐다." 이와는 달리 토니 비스콘티는 〈Ricochet〉를 《Let's Dance》에서 그가 가장 좋아하는 트랙으로 뽑았다. 이 트랙은 앨범에서 유일하게 어떤 국가에서도 싱글 A/B면으로 발매되지 않은 곡이다.

RIGHT
• 앨범: 《Americans》 • 싱글 B면: 1975년 8월 [17위] • 싱글 B면: 2015년 7월 • 보너스 트랙: 《The Gouster》

이 멋진 트랙은 《Young Americans》에 실린 곡 중 가장 펑키(funky)한 노래이며, 제임스 브라운/스택스 사운드를 향한 앨범의 야심 찬 시도의 핵심을 찌르고 있다. 느긋한 베이스, 그리고 데이비드와 백킹 싱어들이 주고받는 보컬의 복잡한 싱커페이션은 긍정적 사고를 촉구하는 가사에 흠잡을 데 없는 품격을 불어 넣는다. 1975년, 보위는 이 노래를 이렇게 묘사했다. "긍정적인 웅얼댐을 만들어내는 것이다. 사람들은 인간의 본능적 소리가 무엇인지를 잊어버리곤 한다. 그건 바로 웅얼댐, 만트라다. 그래 놓고는 '이렇게 반복적으로 웅얼대기만 하는 것들이 왜 이렇게 인기가 있을까?' 하고 얘기한다. 하지만 그게 핵심인 거다. 꼭 음악적 차원까지 갈 것도 없이, 그것이 특정한 진동에 가닿는 거다."

〈Right〉는 데이비드의 오랜 친구였던 제프리 맥코맥이 '워렌 피스'라는 크레딧으로 백킹 보컬에 참여한 《Young Americans》의 유일한 트랙이었다. "로빈 클락과 루더 밴드로스 같은 하우스 백킹 보컬들이 이미 있었기 때문에, 제 도움이 절실했다고 볼 수는 없죠." 제프리는 이후 이렇게 인정했다. 시그마 세션 중 완성된 초기 얼터너티브 버전은 2016년 《Who Can I Be Now?》 박스 세트에 포함된 '잃어버린 앨범' 《The Gouster》를 통해 처음으로 공식 발매되었다. 1991년 《Young Americans》 재발매반에 포함된 〈Right〉는 다른 믹스로, 원곡보다 더 느리고 더 일찍 페이드아웃된다. 이후 재발매반들은 다시 원곡을 실었지만, 2015년 〈Fame〉 바이닐 에디션 싱글에는 속도를 빠르게 고친 'Alternate Mix'가 다시 등장한다.

'David Bowie is' 전시회 당시 공개되었던 〈Right〉 믹싱에 관해 데이비드가 적은 수기 메모에서, 그는 토니 비스콘티에게 "이 작업물에서는 1969년(Man Who Sold…)으로 돌아갈 것! 미드섹션에 카를로스 기타 리프를 아주 두드러지게 만들 것"이라고 지시하고 있다. 앨런 옌톱이 찍은 다큐멘터리 「Cracked Actor」에는 'Soul' 투어 리허설 동안 데이비드가 백킹 보컬들에게 곡을 알려주는 긴 기록영상이 포함되어 있다(기록영상의 몇몇 부분은 2013년 다큐멘터리 「David Bowie: Five Years」가 나오기 전까지 미공개로 남았다). 막상 투어 때는 〈Right〉가 세트리스트에서 제외되었는데, 아

마도 보컬이 까다로워서였을 것이다. 보위는 한 번도 이 곡을 라이브로 공연한 적이 없다.

RIGHT ON MOTHER

라디오 룩셈부르크 런던 스튜디오에서 1971년 3월 9일과 10일에 걸쳐 녹음된 《Hunky Dory》풍의 2분 39초짜리 데모로, 부틀렉으로 등장해 왔다. 곡은 어머니와 개선된 관계를 축하하고 있는 듯한데, 가사에 따르면 어머니는 데이비드의 결혼과 라이프스타일에 마침내 적응해가고 있다. 내려치는 피아노는 〈Oh! You Pretty Things〉의 스타일을 따르고 있다. 또 다른 공통점은 이 노래 역시 이후 피터 눈이 레코딩했다는 것이다. 눈은 3월 26일 킹스웨이 스튜디오에서 있었던 자신의 〈Oh! You Pretty Things〉 세션 동안 보위의 피아노와 백킹 보컬에 맞춰 이 노래를 녹음했다. 이 레코딩은 원래 눈의 〈Pretty Things〉 싱글 B면으로 계획되었으나, 프로듀서 미키 모스트가 미래에 싱글 A면으로 쓸지도 모른다며 곡을 아껴두는 편을 택했다. 1971년 8월, 토니 디프리스는 크리설리스 뮤직의 밥 그레이스에게 편지를 썼는데, 보위가 자신의 버전을 녹음할 기회가 오기까지는 눈이 〈Right On Mother〉 커버를 발매하지 않았으면 좋겠다는 자신과 데이비드의 의사를 담은 내용이었다. 정작 보위는 그 레코딩을 진행하지 않게 됐고, 눈의 버전은 1971년 10월 〈Walnut Whirl〉(샌디 쇼와 허비 플라워스 공동 작곡/작사)과 함께 더블 A면으로 공개되었다. 이 곡은 차트에 오르는 데 실패했고, 이후 솔로 아티스트로서 눈은 원 히트 원더였음이 분명해졌다. 그가 녹음한 버전의 〈Right On Mother〉는 이후 1998년 허먼스 허미츠의 컴필레이션 앨범 《Original Gold》에 실렸다.

ROCK'N'ROLL SUICIDE

• 앨범: 《Ziggy》 • 라이브 앨범: 《David》, 《Motion》, 《SM72》, 《Beeb》 • 싱글 A면: 1974년 4월 [22위] • 라이브 비디오: 「Ziggy」

《Ziggy Stardust》 앨범의 마지막 트랙은 위풍당당한 편곡과 더불어, 록 음악의 마술적 순간으로 남은 그 마지막 화음으로 걸작 앨범의 문을 닫는, 보위판 〈A Day In The Life〉이다. 앨범을 닫는 다른 수많은 명곡들처럼(스웨이드는 1994년에 극적인 〈Still Life〉를 쌓아나갈 때 숨김없이 이 곡을 염두에 두었다), 이 곡은 조용한 어쿠스틱 연주에서 풍성한 편곡으로 쌓아올려지는, 《Ziggy Stardust》 세션에서 가장 큰 오케스트라(믹 론슨의 편곡에는 통상의 현악 주자들에 더해 트럼펫 두 대, 트롬본 두 대, 테너 색소폰 두 대, 그리고 바리톤 색소폰 한 대를 요구했는데, 앨범에서 유일하게 데이비드 본인이 색소폰을 연주하지 않은 사례였다)에 힘입어 펼쳐져 나가는 연극적인 곡이다. 〈Rock'n'Roll Suicide〉의 가사는 이제 텅 빈 존재가 되어, 브레이크를 밟아대는 자동차들의 전조등 속에서 비틀거리며 도로를 건너가는 지기의 소멸을 노래한다. 곡을 여는 죽음의 암시는 데이비드가 읽었던 시의 차용으로, 그는 후일 이렇게 설명했다. "담배는 삶과 비슷한 그 어떤 것이다. 빨리 피워버리거나 음미하거나." 그는 보들레르에게서 빌려왔다고 주장했지만, 이는 사실 스페인 시인 마누엘 마차도의 〈Chants Andalous(안달루인들의 노래)〉에서 온 것이다: "인생은 담배, / 불잉걸, 잿더미, 그리고 불꽃 / 어떤 이들은 빨리 피워버리고, / 어떤 이들은 천천히 음미하지(Life is a cigarette, / Cinder, ash, and fire / Some smoke it in a hurry, / Others savour it)". 이 이미지는 보위 자신의 가사 세계 속에서 〈Five Years〉, 〈My Death〉, 〈Time〉 등 지기 시절 많은 중요한 곡들 속에 자리 잡고 있는 공포를 되새긴다.

작곡 면에서 〈Rock'n'Roll Suicide〉는 록 음악의 관습적 원칙들보다는 유럽 샹송의 전통에 더 많이 기대고 있다. "50년대 록의 향취가 나는 뭔가에 에디트 피아프의 뉘앙스를 얹고 가니 그 곡이 만들어졌죠." 보위는 2003년에 이렇게 말했다. "프랑스 샹송의 느낌이 있었어요. 완전히 50년대적인 리듬을 갖고 있었지만, 뻔한 50년대 파스티셰는 아니었어요. 그런데도 끝내는 프랑스 샹송이 되었죠. 의도된 거였습니다. 한번 섞어서 그게 재밌을지 보고 싶었어요. 실제로 재미있었죠. 아무도 그런 걸 하고 있지 않았어요. 적어도 똑같은 방식으로는 말이죠."

비록 보위가 드러내놓고 인정하지는 않았지만, 더 특정한 영감을 제공한 것은 자크 브렐의 1964년작 샹송 〈Jef〉로, 이 노래는 번역가 모트 슈먼 덕분에 〈You're Not Alone〉이라는 진실을 암시하는 제목을 달고 1966년 레뷔 「Jacques Brel Is Alive And Well And Living In Paris」에 등장했다. 명백한 사실을 되새기기라도 하듯, '아니야, 제프, 넌 혼자가 아니야Non, Jef, t'es pas tout seul'라는 반복 후렴구는 슈먼에 의해 '아니야 내 사랑, 넌 혼자가 아니야No love, you're not alone'로 번역되었다. 보위는 종종 이 쇼의 오리지널 캐스트 레

276

코딩을(그의 레퍼토리에서 중요한 역할을 차지하게 될 〈Amsterdam〉과 〈My Death〉의 모트 슈먼 번역 버전들도 실려 있다) 자신이 가장 좋아하는 음반 중 하나로 꼽았다. 또 〈You're Not Alone〉과 〈Rock'n'Roll Suicide〉가 공유하는 가사, 멜로디, 그리고 강약의 유사성들은 상당히 분명해 보인다. 그걸로는 충분하지 않다는 듯, 이 쇼의 또 다른 노래의 제목은 〈Les Vieux〉로, 〈Old Folks〉로 번역되었는데, 여기에는 '네가 도시에 살아도, 그곳에 너무 오래 살면 거리감이 느껴지지Though you may live in town, you live so far away when you've lived too long'라는 가사가 실려 있고, '우리 모두를 기다리는that waits for us all' 시계의 이미지로 끝을 맺는다. 보위의 가사, '시계는 네 노래를 참을성 있게 기다리지 / 카페 옆을 걸어가지만, 너무 오래 살았다면 그곳에서 먹고 싶지는 않아And the clock waits so patiently on your song / You walk past the café, but you don't eat when you've lived too long'와 한번 비교해보라.

또 다른 영감의 근원은 데이비드가 10대 때 가장 애지중지했던 앨범 중 하나인, 제임스 브라운의 1962년 작 《Live At The Apollo》(좀 더 꼴사나운 제목 《The Apollo Theatre Presents: In Person! The James Brown Show》로도 알려졌다)이다. "이 앨범에 실린 두 곡, 〈Try Me〉와 〈Lost Someone〉은 〈Rock'n'Roll Suicide〉에 느슨한 영감을 주었습니다." 데이비드는 오랜 시간이 지난 뒤 이렇게 확인해주었다. "브라운의 아폴로 공연은 여전히 제게 역대 가장 짜릿한 라이브 앨범 중 하나로 남아 있어요." 또 물론 데이비드가 버즈 시절 공연했던 로저스와 해머스타인의 고전 〈You'll Never Walk Alone〉이 지닌 드라마나 감수성과의 분명한 연관성도 있다. 크리스 오리어리는 '태양이 너의 그림자를 날려버리도록 놓아두지 마don't let the sun blast your shadow'라는 가사가 또 다른 게리 앤드 더 피스메이커스의 히트곡 〈Don't Let The Sun Catch You Crying〉의 차용임을 지적했다.

스튜디오 작업 당시, 이 곡의 보컬 강약 흐름으로 인해 보위는 두 테이크에 나눠서 목소리를 녹음해야 했는데, 마지막 코러스의 광적인 클라이맥스로 제대로 전환하기 위한 조치였다. "데이비드는 아주 조용히 시작하죠." 켄 스콧은 이렇게 설명했다. "그래서 최고의 사운드를 얻기 위해 레벨을 높여야 했지만, 아시다시피 결국에는 엄청난 힘을 쏟아내기 때문에 세팅을 전부 바꿔야 했어요. 노래 후반부에는 보컬의 범위가 상당히 달라지기 때문에, 그 지점을 보정하기 위해서 레벨을 조정해야 했습니다." 5년 뒤 《"Heroes"》를 녹음할 때 토니 비스콘티가 비슷한 기술을 사용했다.

1973년 후반, 결국 중단된 《Ziggy Stardust》의 무대 프로덕션을 기획할 당시 보위는 이 노래의 스토리라인에 의거해, 외계의 "무한 종족"들이 〈Rock'n'Roll Suicide〉를 공연하는 도중 (지기를) 무대 위에서 갈기갈기 찢어버릴 것"이라고 『롤링 스톤』에 말했다. "지기가 무대 위에서 죽는 순간 무한 종족들이 그의 구성물들을 갖고 가서 자신들을 눈에 보이게 만들 겁니다." 그는 이렇게 덧붙였다. 이 노골적인 SF적 독해는 곡 자체가 지닌 더 일반적인 암시에 비해서는 덜 만족스럽게 느껴진다. 《Ziggy Stardust》의 다른 많은 곡처럼 이 노래도 그 창조주에게 곧 닥칠 미래를 예언하는 것처럼 들리기 때문이다: '네 머릿속은 완전히 뒤엉켜 버렸어 (…) 나는 내 몫을 다했으니, 네 고통을 덜어줄게You got your head all tangled up (…) I've had my share, so I'll help you with the pain'라는 가사는 심연을 향해 돌진하는 데이비드의 미래 자아를 향해 지기가 건네는 말처럼 들린다.

"이 시점에 저는 운석으로서의 록스타라는 아이디어에 빠져 있었습니다." 보위는 이후 이렇게 말했다. "또 더 후의 가사, '늙기 전에 죽었으면 좋겠어Hope I die before I get old'가 상징하는 그 모든 것에 대해서도 말이에요. 그토록 젊었을 때는 세상, 인생, 경험에 대한 그 열정적이고 모든 것을 아는 듯한 태도를 유지할 능력을 잃어버릴 것이라고 상상하기 어렵습니다. 당신은 어쩌면 스스로가 인생의 모든 비밀을 발견한 것일지도 모르겠다고 생각하죠. 〈Rock'n'Roll Suicide〉는 그 젊음의 유효함이 끝났다는 선언이었습니다." 그리하여 한때 '아이들이 확 가버리게 내버려둬let the children lose it'라고 공언했던 지기가, 이제 스스로가 '가버리기엔 너무 늙었다too old to lose it'고 느끼는 잔인한 아이러니가 만들어진다.

곡은 조심스레 구원을 약속하면서 끝을 맺지만, '너는 혼자가 아니야, 손을 뻗어봐, 너는 아름다우니까! You're not alone, gimme your hands, 'cos you're wonderful!'라는 데이비드의 외침은 추락한 슈퍼스타의 최후의 수단인 라스베이거스적 감상주의를 잔인한

아이러니로 비튼다. 이는 지기의 무대 연기에서 가장 연극적인 순간으로 자리매김했고, 보위는 매 공연이 끝날 때마다 앞줄의 관객이 뻗은 손끝을 향해 애원하듯 다가가, 청중을 광란의 도가니로 몰아갔다. 그러나 관중들이 이 아이디어를 알아듣는 데에는 시간이 걸렸다. "그가 아마도 처음으로 〈Rock'n'Roll Suicide〉를 공연했던 때를 기억합니다." 데이비드 스톱스는 이렇게 회고했다. 그는 〈Rock'n'Roll Suicide〉의 스튜디오 버전이 트라이던트에서 완성되기 고작 6일 전이었던 1972년 1월 29일, 스파이더스가 그들의 데뷔 공연을 가졌던 에일즈베리의 프라이어즈 클럽 매니저였다. "그가 관중들을 향해 '손을 뻗어봐, 너는 아름다우니까!' 하고 외쳤을 때, 아무도 일어서지 않았죠. 그 당시에는 다들 바닥에 앉아 있곤 했고, 무대는 꽤 높았으니까요. 몇몇이 일어서서 손을 뻗기는 했지만, 내키지는 않아 보였죠. … 그때 '저거 좋은 노래군' 하고 생각했던 기억이 나요. 아무도 몰라줬지만 말입니다."

이런 무관심은 오래 지속되지 않았다. 지기라는 괴물이 이후 몇 달간 추진력을 얻으면서, 보위와 관중들의 마지막 상호작용은 공연의 카타르시스인 하이라이트로 변모했다. 그 순간의 히스테리는 마지막 지기 콘서트를 담은 영화 속 두 장면에 멋지게 포착되어 있다. 첫 번째는 그를 붙잡으려는 물결치는 손아귀의 바다 속 연약한 데이비드를 덩치 큰 경비원이 건져 올리는 순간이며 (전부 극적인 연출인 것으로 의심할 수도 있다), 두 번째는 몇 초 뒤, 환희에 찬 젊은 팬이 무대 위로 올라가는 데 성공해 데이비드를 아주 잠깐 포옹하더니 경호원들에게 끌려 나가는 모습이다. 무대 위에서의 가능성을 구체적으로 염두에 두고 작곡을 한다는 개념은 당시 데이비드에게 새로운 것이었지만, 이후로는 그의 기예에 있어 필수적인 요소로 유지되게 된다. 안젤라 보위는 본인이 음악과 연극의 완전한 융합을 생각해냈으며, 데이비드에게 "무대 앞으로 나설 수 있는" 노래를 쓰라고 조언했다고 주장했다. "그러자 그는 '손을 뻗어봐'라는 가사를 썼습니다. … 그 일종의 메시아적인 것을 하는 모습이 아주 좋았습니다."

〈Rock'n'Roll Suicide〉는 'Ziggy Stardust' 투어의 거의 모든 콘서트의 대미를 장식했는데, 믹 록은 이들을 모아 이후 자신이 "아름다운" 영상이라고 말한 것을 엮었다. 이 곡은 또 'Diamond Dogs' 공연을 닫는 용도로도 쓰였고, 'Stage', 'Sound+Vision' 투어의 첫 몇 번의

공연에도 다시 돌아왔다. 두 번째 스튜디오 버전은 데이비드의 1972년 5월 23일 BBC 세션 중에 녹음되었고, 현재는 《Bowie At The Beeb》 앨범에서 들을 수 있다. 오리지널 앨범 트랙의 추가적인 7인치 발매작은 1974년 차트 22위를 차지함으로써 보위의 상업적 재능을 증명했다. 그러나 안타깝게도 RCA는 이를 남은 70년대 동안 보위의 백 카탈로그를 쉬운 돈벌이 수단으로 취급하게 되는 정책에 대한 승인으로 받아들이게 된다.

〈Rock'n'Roll Suicide〉의 많은 커버 버전 중 가장 눈에 띄는 것으로는 훗날 《David Bowie Songbook》에 수록된 토니 해들리의 섬뜩한 1993년 레코딩, 현재는 2001년작 《Diamond Gods》에서 들을 수 있는 헤이즐 오코너의 특출난 어쿠스틱 버전, 그리고 2000년 BBC 라디오 세션 당시 녹화되어 후일 『언컷』의 《Starman》 CD에 담긴 블랙 박스 레코더의 탁월한 재해석이 있다. 마크 알몬드는 그의 2004년 DVD 「Sin Songs, Torch And Romance」에서 이 노래를 라이브로 부르는 한편, 세우 조르지는 2004년 「스티브 지소와의 해저 생활」 사운드트랙을 위해 포르투갈어 버전을 녹음했다. 오케이 고는 2008년 EP 《You're Not Alone》에 커버 버전을 수록했고, 같은 해 카밀 오설리번의 앨범 《Live At The Olympia》에도 라이브 버전이 등장했다. 보위의 원곡은 2008년 영화 「왓 위 두 이즈 시크릿」과 2010년 코미디 「버스 팔라디움」에 실렸다.

ROCK'N ROLL WITH ME (데이비드 보위/워렌 피스)

· 앨범: 《Dogs》 · 라이브 앨범: 《David》

· 보너스 트랙: 《Re:Call 2》

커버 버전과 번안 가사를 제외했을 때, 보위가 공동 작사/작곡으로 표기된 최초의 곡은 믹 론슨의 1974년작 〈Hey Ma Get Papa〉였다. 곧바로 뒤따른 것은 보위 본인 앨범에서의 첫 공동 크레딧이었다. 《Diamond Dogs》 앨범의 〈Rock'n Roll With Me〉는 제프리 맥코맥이 공동 크레딧으로 처리되었는데, 데이비드의 학창 시절 친구이자 백킹 싱어인 그는 한때 애스트러네츠 멤버였고 이제는 '워렌 피스'라는 가명을 쓰고 있었다. 이 곡은 오클리 스트리트에 있던 보위의 집에서 어느 날 맥코맥이 어떤 코드 시퀀스를 피아노로 치면서 탄생했다. 그 코드들은 벌스 멜로디의 기반이 되었고, 데이비드가 여기에 코러스와 가사를 더했다. 이후로 공동 작곡 크레딧은 보위의 작업세계에서 비교적 흔한 일이 된다.

일설에 따르면 폐기된 뮤지컬 「Ziggy Stardust」에 실릴 예정이었다는 〈Rock'n Roll With Me〉는, 1974년 1월 15일 올림픽 스튜디오에서 녹음되었다. 1년 뒤 보위는 이 곡을 《Diamond Dogs》에서 가장 좋아하는 트랙으로 꼽았다. 이미 《Young Americans》 작업을 겪은 뒤였던 당시의 그가 이런 말을 했다는 사실은 흥미롭다. 피아노 인트로가 수없이 커버된 빌 위더스의 1972년 히트곡 〈Lean On Me〉를 뻔뻔스럽게 상기시키는 이 트랙은, 보위가 소울 싱어 시기로 분명하게 이행해가는 모습을 보여주기 때문이다. 〈Rock'n Roll With Me〉를 《Diamond Dogs》의 진정한 하이라이트로 지목한 또 다른 이들은 그리 많지 않다. 그렇지만 이 노래는 매력적인 발라드로, 〈Be My Wife〉나 〈Move On〉 등 후일의 레코딩이 단골로 다루게 될 뿌리 없음에 대한 숙고('나는 언제나 새로운 환경을 원했지I always wanted new surroundings')를 암시하는 가사를 품고 있다. 종말론적인 〈Sweet Thing〉 이후에 나온 이 곡은 똑같이 유명세라는 황금새장에 갇힌 구속의 감정과 마주하지만, 그때보다는 더 침착하려 애쓴다: '수천 수만 명의 사람들이 나를 찾을 동안 조금 더 여우처럼 굴기로 했지(…) 나를 내보내줄 수 있는 문을 찾았어I would take a foxy kind of stand while tens of thousands found me in demand (…) I've found the door which lets me out'. 'Soul' 투어의 보스턴 공연 당시 노래를 부르던 보위는 중간쯤에 갑자기 곡을 끊고 관객들을 위한답시고 거의 알아들을 수 없는 설명을 덧붙였다. 그에 따르면 이 가사는 아티스트와 그의 청중 사이의 관계를 축복하는 것이다. "이건 저에 대한, 노래하는 것에 대한, 그리고 왜 사람들이 무대에 계속해서 오르고 노래를 부르는지에 대한 겁니다. 제 힘으로는 할 수가 없어요. 하나를 생각하다가, 결국 또 다른 걸 생각해버리게 되죠. 음악이 당신을 위해 노래해 줍니다. 그리고 그런 식으로 일이 굴러가죠. 아마 그런 것들에 대한 걸 겁니다."

〈Rock'n Roll With Me〉는 1974년에 계속 공연되었고, 《David Live》에 실린 커트는 도노반의 빠른 커버 버전이 불러모은 관심을 틈타 9월에 미국 싱글로 발매되었다. 이 커트는 이후 2006년 컴필레이션 《Oh! You Pretty Things》에 수록되었다. 라이브 싱글 프로모 디스크에는 조금 더 일찍 페이드아웃되는 것을 제외하면 거의 다른 점이 없는 편집본이 B면으로 수록됐다. 그 자체로는 별 가치가 없는 이 희귀곡은 수년 뒤 《Re:Call

2》에 실렸다. 이 곡은 킬러스와 에코 앤드 더 버니멘에 의해 라이브로 연주되었으며, 후자는 이 곡의 코러스를 자신들의 곡 〈Lips Like Sugar〉에 삽입하기도 했다.

ROSALYN (지미 덩컨/빌 팔리)
• 앨범: 《Pin》

원래 프리티 싱즈가 레코딩한 《Pin Ups》의 두 곡 중 첫 번째인 〈Rosalyn〉은 1964년에 이 그룹의 첫 히트곡이 되었다. 보위의 버전은 힘 있으면서도 원곡에 충실하다. "데이브(보위)는 심지어 제가 소리지르는 데서 똑같이 소리를 질렀다니까요." 프리티 싱즈의 보컬리스트 필 메이는 보위의 전기 작가 크리스토퍼 샌드포드에게 이렇게 말했다.

ROUND AND ROUND (척 베리)
• 싱글 B면: 1973년 4월 [3위] • 컴필레이션: 《S+V》, 《Ziggy》(2002), 《S+V》(2003) • 보너스 트랙: 《Re:Call 1》

스파이더스는 1971년 후반 《Ziggy Stardust》 세션 도중, 본래 앨범에 포함시킬 목적으로 척 베리의 명곡(1958년 싱글 〈Johnny B. Goode〉의 B면이었다)을 생기 넘치게 커버했다. 바로 1972년 2월 9일자 마스터 테이프를 보면 뒤늦게 추가된 〈Starman〉이 〈Round And Round〉를 대체해 《Ziggy Stardust》 앨범의 4번 트랙이 되었음을 알 수 있다. "지기가 무대에서 했을 법한 곡입니다." 보위는 1972년 1월, 앨범과 그 주인공 캐릭터에 대한 최초 인터뷰에서 이렇게 밝혔다. "지기가 옛날 생각을 하면서 스튜디오에서 잼을 했는데, 아마 몇 번 듣고 나서 우리의 열정이 좀 식었던 것 같아요. 〈Starman〉이라는 곡으로 대신하게 되었습니다. 솔직히 별로 큰 손해라는 생각은 들지 않네요."

〈Round And Round〉(아마도 의도치 않게 베리의 원제 〈Around And Around〉에서 제목이 바뀐 것일 텐데, 몇몇 보위 관련 출처에서는 여전히 원제로 표기하고 있다)는 결국 1973년에 〈Drive-In Saturday〉 싱글 B면으로 발매되면서 그 싱글에 내재된 1950년대에 대한 향수를 적절하게 자극하게 된다. 이 진본 B면 믹스는 《Bowie Rare》, 그리고 오랜 시간 후의 《Re:Call 1》을 통해 다시금 모습을 비췄다. 그사이에 최소 세 개의 또 다른 믹스들이 각각 1989년 《Sound+Vision》, 2002년 《Ziggy Stardust》 재발매반, 그리고 2003년 《Sound+Vision》 리패키징반을 통해서 공개되었다. 이 중 가장 마지막 믹

스는 실수로 '얼터네이트 보컬 테이크(Alternate Vocal Take)'라는 제목을 달고 나왔는데, 실제로는 네 가지 버전 모두 같은 레코딩을 믹싱한 것이다. 보위는 1971년 9월 25일 에일즈베리에서 〈Round And Round〉를 공연했고, 그 외에도 몇몇 'Ziggy Stardust' 콘서트에서 연주했다. 특히 1973년 7월 3일 해머스미스 오데온 공연의 마지막 날에는, 찬조 출연한 기타리스트 제프 벡과 이 곡을 함께 앙코르로 선보인 바 있다.

RUBBER BAND

• 싱글 A면: 1966년 12월 • 앨범: 《Bowie》 • 컴필레이션: 《Deram》, 《Bowie》(2010) • 비디오: 「Tuesday」

보위가 〈Rubber Band〉의 첫 버전을 녹음한 것은 1966년 10월 18일 R. G. 존스 스튜디오에서였는데, 케네스 피트가 확보했던 데람 계약을 위한 세 곡짜리 패키지 중 하나였다. 버즈와 크레딧에 오르지 못한 세션 트럼펫 주자 칙 노튼의 반주 위에 데이비드가 노래를 부르는 이 곡은 그의 악명 높은 앤서니 뉴리에 대한 집착을 보여준 첫 번째 레코딩이다. 그 집착은 듣는 이의 취향에 따라서 데람 시기 보위의 작업물에 은혜를 내렸다고도, 저주를 내렸다고도 표현할 수 있을 것이다. 하지만 뉴리의 영향만 받은 것은 아닌데, '네 지휘봉이 부서졌으면!I hope you break your baton!'이라는 마지막 외침은 1962년 코미디 히트곡이었던 〈The Hole In The Ground〉에서 버나드 크리빈스가 외쳤던 위협, '머리통을 제대로 맞아야겠구나!You need bashing right in the bowler!'를 연상시키는가 하면, 1959년 영화 「Carry On Teacher」의 한 순간과 수상하리만치 닮기도 했다. 극 중 찰스 호트리의 악장이 파업을 하겠다고 위협하자, 케네스 윌리엄스는 "그러기만 해, 지휘봉을 부숴버릴 테니까!"라고 대꾸한다. 〈We Are Hungry Men〉이 뻔뻔한 케네스 윌리엄스 성대모사로 시작하고 있음도 참고할 만하다.

1966년 초 보위가 내놓았던 작업에 비하면 〈Rubber Band〉는 송라이팅의 세련미에서 크게 진일보한 모습을 보여준다. 가사의 내러티브 못지않게 멜로디의 내러티브 역시 극적인 추진력을 갖고 있고, 많은 면에서 곡은 창작적 돌파구를 드러낸다. 보드빌에 단단하게 뿌리를 두고 있지만, 〈Rubber Band〉는 애인을 금관 악단 지휘자에게 도둑맞은 전역 군인에 대한 우울한 노래이기도 하다. 한편 가사의 '도서관 정원Library Gardens'

은 데이비드의 출생지 브롬리(실제로 1969년 그는 여기서 공연도 했다)에서 찾을 수 있지만, 이 노래의 화자가 데이비드의 외할아버지 지미 번즈일 것이라는 몇몇의 주장은 설득력이 없다.

원곡은 1966년 12월 2일 싱글로 발매되었는데, 데카가 업계에 발표한 언론 홍보 자료에 따르면 이 곡은 "해피 엔딩이 없는 사랑 이야기, 튜바로 연주되는 페이소스… 독특하면서도 근사한 가사는 정원의 티 파티, 왁스칠 한 콧수염, 그리고 제1차 세계대전 같은 주제들을 건드린다. 하지만 기저에 놓인 감수성은 런던 출신 가수의 이상과 유머를 담아내고 있다"고 한다. 이렇듯 좀 지루한 홍보 문구에도 불구하고 〈Rubber Band〉는 데이비드가 처음으로 유의미한 리뷰를 받게 한 곡이기도 하다. 『디스크』 매거진은 "〈Rubber Band〉가 히트곡이라고 생각되지는 않는다. 하지만 데이비드 보위가 무시할 수 없는 이름이 되었음을, 적어도 송라이팅 면에서만큼은 그렇다는 사실을 보여주는 예시인 것은 맞다. 그는 우리가 한때 알았던 그 데이비드 보위가 아니다. 심지어는 다른 목소리-아주 분명하게 젊은 시절 토니 뉴리를 연상케 한다-가 등장하기까지 한다. 이 레코드를 들은 다음 뒤집어서 〈The London Boys〉를 들어보시라. 필자는 사실 이 곡이 더 훌륭한 A면이 되었을 것이라고 생각한다. 하지만 두 곡 모두 가치가 있다."

『디스크』의 예측대로 이 싱글도 상업적으로는 실패했지만, 〈Rubber Band〉는 1967년 2월 25일 《David Bowie》 앨범 수록을 위해 재녹음되었다. 편곡은 매우 비슷했지만 앨범 버전이 좀 더 훌륭하며, 보위의 더 활기찬 보컬, '1912년'에서 '1910년'으로 바뀐 가사의 날짜, 그리고 마디 수가 같음에도 20초 정도가 길어진 곡의 느린 템포 등을 쉽게 차이점으로 발견할 수 있었다. 앨범 버전은 미국에서 싱글로 발매되었는데, 데람은 미국에서는 신인을 마케팅하는 데 신경을 덜 썼다. 이 때문에 미국 싱글 음반은 이제 극도로 희귀해졌으며, 프로모션 발매작이 수량 면에서 앞서는 듯 보인다. 앨범 버전은 이후 1969년 홍보 영상 「Love You Till Tuesday」에 쓰였는데, 이 곡이 흐르는 적절하게 장난기 넘치는 장면에서, 콧수염을 기르고 블레이저에 밀짚모자를 쓴 데이비드는 가상의 야외 음악당 공연을 구경하고 있다.

RUMBLE (밀트 그랜트/링크 레이)

'A Reality Tour' 당시 데이비드와 밴드는 때때로 링크

레이가 1958년 내놓은 이 록커빌리 기타 명곡을 곡과 곡 사이에 짤막하게 연주하곤 했다.

RUN (데이비드 보위/케빈 암스트롱)
· 앨범: 《TM》

《Tin Machine》 앨범 CD에만 수록된 이 트랙은 밴드의 숨은 제5의 멤버 케빈 암스트롱이 공동 작곡했는데, 벨벳 언더그라운드의 1966년 작품 〈Run Run Run〉에서 영감을 가져오고 있음이 분명하다. 앨범 세트에서 가장 약한 곡 중 하나인데, 코러스에서 뿜어져 나오는 예상 가능한 퍼커션의 폭격을 견뎌내기에는 멜로디가 그저 너무 가냘팠다. 좀 더 조용하고 연주도 더 나은 벌스는 1977년 〈Blackout〉의 '빗속에서 키스kiss you in the rain' 부분을 아주 잠깐 떠올리게 하는데, 여기서 들을 수 있는 기타는 틴 머신이 들려준 것 중 가장 훌륭한 것이다. 거의 의무적으로 느껴지는 파괴적인 소음에서 해방되었더라면 앨범 전체가 얼마나 더 나아졌을지를 언뜻 제시하는 부분이기도 하다. 〈Run〉은 1989년 투어 당시 라이브로 공연되었다.

RUNNING GUN BLUES
· 앨범: 《Man》

이 곡은 《The Man Who Sold The World》 앨범에서 가장 분명하게 이전 보위 앨범의 색채가 남아 있는 곡으로, 《Space Oddity》의 시사적인 항쟁 가요에 대한 애호를 되살리고 있다. 유난히 직설적인 가사를 통해 보위는 고향에 돌아온 뒤 정신을 잃고 연쇄살인에 탐닉하는 베트남전 참전용사의 페르소나를 연기한다. 1969년 말에서 1970년 초까지 미국에서 끔찍한 총기 난사 사건이 몇 일어났지만, 더 특정한 사건을 꼽자면 그것은 1968년, 미군이 300-500명의 베트남 민간인들을 죽였던, 베트남전 중 미국이 자행한 최악의 잔혹 행위인 마이라이 학살일 것이다. 원래 미군이 숨기려 했던 이 학살의 이야기가 저널리스트들에 의해 터트려진 것은 1969년 11월, 윌리엄 캘리 소위가 109명의 베트남 남녀 및 아이들을 살해한 혐의로 기소되었다는 사실이 밝혀진 때였다. 〈Running Gun Blues〉가 쓰인 당시에는 언론인들의 활동이 눈에 띄었던 것으로 보인다. 안젤라 보위는 보위와 토니 비스콘티가 인터뷰를 하느라 계속 작업을 중단해야 했던 어느 오후에 데이비드가 노래의 가사를 썼다고 후일 회고한 바 있다.

가사는 《Space Oddity》의 회고일지 몰라도, 〈Running Gun Blues〉의 퍼포먼스와 프로덕션은 모두 이후 다가올 경향을 예고하고 있다. 허공을 향해 경고를 날리는 보위의 보컬은 《Hunky Dory》와 《Ziggy Stardust》에서 사랑받게 될 고삐 풀린 고음(그리고 제목의 마지막 단어를 부르는 순간에 맛보기로 들려주는, 1970년대 후반으로 갈수록 주목받게 될 저음 비브라토)의 과장된 프로토타입이며, 기타와 베이스, 보컬 사이의 긴밀한 관계는 곧 찾아올 스파이더스 프롬 마스의 사운드를 예고한다.

트랙의 주요 부분은 1970년 5월 4일 트라이던트에서 녹음되었다. 'Cyclops'라는 가제를 단 초기 리허설은 1990년 소더비에서 판매된 오픈릴테이프에 포함되었다. 명백하게 작사 이전에 녹음된 이 테이프에서 데이비드는 '라라라' 하며 가이드 보컬을 들려주고, '이제 내겐 총 가진 자의 블루스가 남았네Now I've got the running gun blues' 대신 '험프티 덤프티가 벽 위에 앉았네Humpty Dumpty sat on a wall'라고 즐겁게 노래한다.

RUNNING SCARED : 'SCARY MONSTERS (AND SUPER CREEPS)' 참고

RUPERT THE RILEY

'Nicky King's All Stars'라는 이름으로 트라이던트에서 1971년 4월 23일 녹음된 이 깔끔한 3분짜리 아웃테이크는 데이비드가 당시에 가지고 있던 빈티지 자동차에 바치는 장난스러운 헌정곡이다. 꽉 짜인 지기 이전 시기의 프로덕션과 롤링 스톤스의 〈Let's Spend The Night Together〉에서 가져온 블루지한 피아노 리프(보위가 자기 버전을 녹음하기 18개월 전이었다), 《Diamond Dogs》를 예고하는 육감적인 색소폰 라인, 그리고 10년 뒤 〈Fashion〉에서나 다시 쓰일 '빕빕' 모티프에 이르기까지, 〈Rupert The Riley〉는 보위의 음악적 영향관계에서 제대로 원점의 자리를 차지하고 있다.

〈Lightning Frightening〉이 함께 녹음된 트라이던트 세션은 이후 2년 동안 프로듀서를 맡은 켄 스콧이 처음 보위와 작업했다는 점에서 특기할 만하다. 데이비드가 색소폰을 맡았고, 남은 주자들은 1971년 《Hunky Dory》 이전의 익숙한 이름들로, 기타는 마크 프리쳇, 베이스는 허비 플라워스, 드럼은 배리 모건이 맡았다.

곡을 여는, 시동을 거는 자동차 소리는, 이 곡의 제목이 가리키는 스타, 데이비드가 소장한 1932년식 '라일리 게임콕'의 도움을 입어 해든 홀 밖에서 녹음되었다.

오랫동안 데이비드가 리드 보컬을 부르는 테이크가 존재한다는 소문이 있어 왔지만, 부틀렉으로 익히 알려진 'Nicky King's All Stars' 버전에서는 데이비드가 백킹 보컬로 물러나고 리드 보컬은 스파키 혹은 니키라는 이름으로 알려진 그의 친구 미키 킹이 맡고 있다. 자동차 소리를 없앤 미키 킹 테이크의 수정 버전이 1989년 라이코에 의해 리마스터되었지만, 결국 《Sound+Vision》 재발매 프로그램에서는 제외되었으며 이후 부틀렉 시장에 퍼지게 되었다.

후일 미키 킹과의 짧았던 협업에 대해 데이비드는 "그를 위해 뭔가 해주려는 진지한 시도였다"고 말했다. "태도가 훌륭했고, 그래서 난 그가 될 만한 뭔가를 갖고 있을 거라고 생각했다." 안젤라 보위의 회고록 『Backstage Passes』는 미키 킹에게 한 페이지를 할애하고 있는데, 데이비드의 레코딩 경력에 조금이나마 기여한 바에 대한 언급은 없으나 다른 재능에 대해서는 꽤 자세히 설명하고 있다. 프레디 버레티가 보위 부부에게 소개했던 기인들 중 한 명이었던 킹은 오래 지나지 않아 살해되었는데(1974년으로 알려진다), 킹이 동성애 관계를 맺은 뒤 협박하고 있던 한 대령의 청부에 따른 것이었다고 한다.

노래 제목이 가리키는 라일리 게임콕은 해든 홀에서 시간을 보낼 당시 보위의 애마였는데, 노래가 기념한 것처럼 마냥 기쁨만을 안겨준 것은 아니었다. 한번은 데이비드가 루이셤 경찰서 앞에 차를 세우고 실수로 기어를 잠그지 않은 상태에서 내려 엔진을 다시 돌리려고 했는데, 덕분에 우리의 루퍼트는 앞으로 튀어나가 주인이 루이셤 병원 신세를 지게 만들었다. "당시 제 머리가 아주 길었습니다." 2003년 데이비드는 회고했다. "차 앞에서서 다시 시동을 걸려던 중이었고, 경찰들은 전부 창문가에서 절 보고 웃고 있었죠. 그런데 이 망할 놈이 다시 시동이 걸렸는데, 1단 기어를 놓아두었던 탓에 저를 덮쳤죠. 크랭크 축이 제 다리를 관통했고 피가 분수처럼 콸콸 쏟아져 나왔습니다. 범퍼가 바로 뒤에 있던 차에 나를 갖다 박아서 양 무릎도 작살이 났고요."

SABOTAGE (존 케일)

1979년 3월, 보위는 필립 글래스, 스티브 라이히, 존 케일과 뉴욕 카네기 홀에서 함께 무대를 가졌다. '80년대의 첫 콘서트(The First Concert Of The Eighties)'라는 이름의 공연이었다. 데이비드는 연주자로서 흔치 않은 모험을 감행해, 케일의 〈Sabotage〉에서 비올라를 맡았다(흥미롭게도, 그는 고작 한 달 전인 「The Kenny Everett Video Show」에서 바이올린을 켜는 마임을 선보였다). 그러나, 이 희귀한 무대는 케일의 1979년 라이브 LP 《Sabotage》에 실리지 않았다.

SACRIFICE YOURSELF (보위/토니 세일스/헌트 세일스)
• 앨범: 《TM》 • 싱글 B면: 1989년 6월 [51위] • 다운로드: 2007년 5월 • 라이브 비디오: 「Oy」

이 곡의 몇 부분들에서 보위는 카타르시스를 느끼며 자신의 이력을 파고들고 있는 것처럼 보인다-'25년이 그에겐 서커스의 하룻밤처럼 지나갔지요twenty-five years pass him like an evening at the circus', 그리고 이후의 '웸 뱀, 찰리 고마워요!Wham bam, thank you Charlie!'가 그렇다-. 그러나 그 점을 제외하면, 이 지저분하고 시끄러운 곡에는 별로 흥미로운 구석이 없다. 이 곡을 들을 때쯤 되면 가장 열성적인 리스너들조차 《Tin Machine》에 호의를 갖기 어려워진다. 앨범의 CD 버전에만 실렸으나 후일 싱글 B면으로도 발매된 이 곡은 두 번의 'Tin Machine' 투어에서 모두 라이브로 연주됐다. 재미있는 것은 '클링온과 결혼한married to a Kilingon'이라는, 예언에 가까운 가사가 포함되었다는 것이다. 18개월 뒤 데이비드는 미래의 부인이 되는 이만을 만나게 되는데, 그녀는 후일 「스타 트렉 6」에 형체를 바꾸는 외계인으로 출연한다.

SADIE : 'TOY SOLDIER' 참고

SAFE (데이비드 보위/리브스 가브렐스)
• 싱글 B면: 2002년 9월 [20위] • 보너스 트랙: 《Heathen》 (SACD)

본래 〈(Safe In This) Sky Life〉라는 제목으로 레코딩된, 잘 알려지지 않은 이 곡은 보위 연대기상에서 역사적으로 매우 흥미로운 곡이다. 〈(Safe In This) Sky Life〉는 원래 「러그래츠」의 사운드트랙을 위해 1998년 초에 쓰였다. 리브스 가브렐스와 함께 첫 버전을 레코딩한 뒤, 두 번째 시도에서 보위는 토니 비스콘티의 전문성에 도움을 구하기로 결정했다. 보위와 토니 비스콘티는 1981

년의 《Baal》 세션 이후로 스튜디오 작업을 함께한 적이 없는 상태였다. 비스콘티에 따르면 영화의 제작자들은 고전적인 보위 사운드를 요구했다. "〈Space Oddity〉, 〈"Heroes"〉, 그리고 〈Absolute Beginners〉 조금씩을 섞어서 하나로 만든 걸 원했죠. 저한테 연락을 하는 게 누구 아이디어였는지는 모르겠지만, 어쨌든 전화를 한 건 데이비드였죠." 라디오 2의 2000년 다큐멘터리 「Golden Years」에서, 비스콘티는 이 재결합이 어느 면에서 보든 성공적이었다고 이야기했다. "우리는 여전히 서로에 대한 큰 애정을 갖고 있어요. 그게 최근에 명확해졌습니다. 그가 앙금을 털어내고, 저를 찾았죠. … 이제 우리는 다시 친구가 되었어요."

이 오래 기다려온 재회는 1998년 8월 〈Safe〉의 새 버전을 낳았다. 멀티트랙으로 녹음된 백킹 보컬은 봉고스의 리처드 바론이 맡았으며(그는 봉고스의 1987년 앨범 《Cool Blue Halo》에서 〈The Man Who Sold The World〉를 커버한 적이 있었다), 블론디의 드러머 클렘 버크, 한때 프리팹 스프라우트 키보디스트였던 조던 루데스도 참여했다. 토니 비스콘티의 오랜 전통에 따라, 24인조 현악 세션도 힘을 보탰다.

이후 보위와 비스콘티는 데이비드의 존 레넌 〈Mother〉 커버를 통해 협업을 이어갔다. 그러나 슬프게도 〈Safe〉는 곡이 실린 장면이 통편집되면서 「러그래츠」 프로젝트에서 자취를 감추게 됐다. "저는 늘 데이비드 보위와 함께 일하고 싶었고 마침내 기회를 얻은 거였죠." 영화의 음악 코디네이터 캐린 래츠먼은 후일 이야기했다. "그는 제가 꿈도 못 꿀 정도로 멋진 노래를 가져왔는데 이제 쓸 수가 없어졌어요. 정말 아름다운 곡인데." 보위 본인은 1999년에 곡의 발매가 불투명해졌음을 내비쳤다. "불운하게도, 제가 지금 하고 있는 거랑 잘 어울리지가 않아요. 정말 안타까운 일이죠. 그 자체로 꽤 좋은 곡이었으니까요."

2001년에 데이비드는 가사를 다시 손봐 〈Safe〉의 세 번째 버전을 작업했고, 곡은 《Heathen》 세션 당시에 커트되었다. 이 레코딩은 처음에는 2002년 6월 발매된 《Heathen》의 확장반 구매자들에게 온라인을 통해서 제공되었고, 석 달 뒤에는 〈Everyone Says 'Hi'〉의 B면에 실려 더 관례적인 형식으로 다시 등장했으며, 이어진 《Heathen》의 SACD반에는 1분 이상 길어진 5.1 채널 리믹스 버전이 수록됐다. 《'hours...'》 수록곡들과 유사한 음향적인 층이 전반을 지배하는 〈Safe〉

는, 현악기와 키보드가 넘쳐 흐르는, 동양적인 색채가 가미된 감동적인 록 발라드다. 새 가사는 영적인 불확실성의 테마를 다루고 있는데, 이는 《'hours...'》, 그리고 특히 《Heathen》 전반에서 발견할 수 있는 것이다: '나는 내일에 대해 생각해요 / 여기부터는 잘 들어야 해요 / 모든 것이 더 천천히 진행될 거예요 / 그러나 어디인지는 알 수 없고, 기회는 희박하죠 / 우리는 모두 때로 이런 꿈을 꾸죠 (…) 모든 게 좋아지고 있나요? / 모든 게 나빠지고 있나요?Tomorrow's really on my mind / Sure to pick up from now on / Things will move more slowly / But the air is thin and chance is slim / Sometimes we all have these dreams (…) Are things getting better now? / Are things getting worse?'. 2009년 토니 비스콘티는 이렇게 설명했다. "《Heathen》에 싣기 위해 〈Safe〉의 거의 대부분이 바뀌었죠. 그건 리믹스가 아니었어요. 작업하기는 쉬웠어요. 맷 체임벌린을 불러다가 스튜디오에 악기를 잔뜩 두고 마이크를 대고 있었으니까요. 오리지널 레코딩에서 살아남은 단 한 가지는 현악 세션이었죠. 그게 큰 거였지만요."

SATELLITE OF LOVE (루 리드)
원래 벨벳 언더그라운드의 1970년 앨범 《Loaded》를 위해 데모로 만들어졌던 이 곡은 루 리드의 가장 사랑스러운 곡 중 하나다. 곡은 《Transformer》를 위해 재단장되며 보위가 공동 제작을 맡고 론슨이 멋진 편곡을 보탰다. 당대 보위의 레코딩에서 익숙하게 들을 수 있던 어여쁜 피아노 라인과 경쾌한 손가락 퉁기는 소리가 멜로디와 발을 맞췄다. 데이비드의 백킹 보컬은 흠잡을 데가 없고, 특히 〈Memory Of A Free Festival〉 스타일로 부를 때가 그렇다. "데이비드 보위의 백킹 보컬은," 루 리드는 그의 2003년 컴필레이션 앨범 《NYC Man》의 라이너 노트에 이렇게 썼다. "본인 곡에 실릴 때도 너무 좋고, 내 곡에 실릴 때도 너무 좋다. 내가 1년 내내 컴퓨터 프로그램만 붙잡고 있어도 절대 나올 수 없는 부분이다. 그러나 데이비드는 그런 영역에 대한 귀가 있다. 게다가 그는 신기한 목소리를 갖고 있어서 엄청나게 높은 음으로 그렇게 부를 수 있다. 아주, 아주 아름답다. 그리고 그는 뛰어난 가수이기도 하다."

〈Satellite Of Love〉는 토드 헤인즈의 영화 「벨벳 골드마인」에 실린 트랙 중 유일하게 직접적으로 보위에

관련된 곡이었으며, 이후 2009년 코미디 「어드벤처랜드」 사운드트랙에 등장했다. 2004년 7월에는 보위의 보컬을 강조한 댑 핸즈의 댄스 리믹스가 ⟨Satellite Of Love '04⟩라는 제목으로 발매되어 영국 차트 10위를 기록했다.

SAVIOUR (크리스틴 영)

세인트 루이스 태생의 싱어송라이터 크리스틴 영은 2000년 앨범 《Enemy》를 통해 토니 비스콘티의 주목을 받게 되었다. 토니는 그녀에게 데이비드 보위를 소개했고, 보위는 그녀를 초대해 《Heathen》의 보컬과 피아노 오버더빙 일부를 녹음했다. 오랜 시간이 지나지 않아, 보위는 영과 듀엣으로 ⟨Saviour⟩를 불렀는데, 이 곡은 비스콘티가 제작해 2002년에 녹음한 영의 솔로 트랙 중 하나였다. 그 트랙들은 2003년에 《Breasticles》라는 대단한 제목을 단 앨범으로 공개됐다.

크리스틴 영은 보위와 함께 작업을 한다는 것에 확실히 들떴고, ⟨Boys Keep Swinging⟩, ⟨Conversation Piece⟩, 그리고 ⟨The Man Who Sold The World⟩를 포함한 보위의 몇몇 곡을 지체없이 그녀의 라이브 레퍼토리에 포함시켰다. 2003년 런던에서의 공연에서, 그녀는 ⟨Saviour⟩가 토니 비스콘티와 본인의 우정에서 영감을 받은 곡이라고 설명했다. 둘 모두의 어려운 시기를 극복하게 해준 그 구원적인 우정을 기념하는 내용의 가사라는 것이다: '우리는 이 무덤에서 일어설 수 있죠 / 우리는 올라갈 채비를 할 수 있어요 / 우리는 물 위를 걸을 수 있어요 / 서로를 돕는 구원자가 되어주세요We could rise up from this grave / We could prepare to ascend / We could walk on water / Be my reciprocal savior'. 악기나 목소리 모두에서, 크리스틴 영은 위대한 케이트 부시의 가장 비타협적이고 강렬한 순간과 놀라울 정도로 닮아 있는데, 《The Dreaming》의 매우 이색적인 순간들을 연상시키는 이 트랙이야말로 가장 그러하다. 보위는 열정적이면서도 번민에 찬 보컬을 통해, 앨범의 나머지와 다름없이 독특하고, 당차게 아방가르드하며, 의심의 여지 없이 뛰어난 곡에 잘 대처해냈다.

《Breasticles》의 프로모 CD-R은 앨범의 공식 발매 이전에 영에 의해 사적으로 배포되었는데, 트랙리스트의 순서가 다르고, 'Bowie Mix'로 알려진 ⟨Saviour⟩의 다른 버전이 실려 있다. 이 버전은 앨범에 실린 최종 버전과 거의 흡사한데, 유일하게 다른 것은 데이비드 본인의 보컬로, 다른 녹음본이 사용됐다. 앨범 버전의 보컬은 2003년 2월에 추가된 것이다. "우리는 몇 부분을 재작업했죠." 영은 설명했다. "데이비드가 몇 부분을 다시 부르는 게 포함됐고요."

SAVIOUR MACHINE

• 앨범: 《Man》

거의 빅밴드에 가까운 두터운 편곡과 극적으로 페이드인되는 도입부를 가진 ⟨Saviour Machine⟩은, 《Space Oddity》의 항쟁 가요적인 감수성과 《Diamond Dogs》의 전체주의적인 공상과학 사이에서 아슬아슬하게 균형을 잡고 있다. 1969년 말미에 『뮤직 나우!』와 가진 인터뷰에서 보위는 "다른 이들을 따를 수 있다는 사실에서 행복함을 느끼는" 사람들의 위험한 어리석음에 대해 반감을 표출한 바 있는데, 이제 그는 '대통령 조President Joe'에 관한 긴 우의적인 이야기를 늘어놓고 있다(이 순진한 작명은 '톰 소령'의 직계자손쯤으로 볼 수 있을 것이다). '대통령 조'는 압승으로 집권에 성공하지만, 결국 유토피아의 슈퍼컴퓨터들이 인간 창조자들을 공격하기 시작하자 책무를 내던지게 된다: '이제 전염병을 만들어봐도 되겠군 (…) 어쩌면 전쟁이나, 어쩌면 당신들을 모두 죽일지도 모르겠어!A plague seems quite feasible (…) or maybe a war, or I may kill you all!'. 한 가지 영감의 원천은 조셉 서전트 감독의 1969년 스릴러 영화 「포빈 프로젝트(The Forbin Project)」일지도 모른다(영화의 홍보 문구는 이랬다. "우리는 마음을 가진 슈퍼컴퓨터를 만들어냈고 이제 세계를 지키기 위해 그것과 싸워야 한다!"). 존 퍼트위의 데뷔 연속극 「닥터 후」가 또 다른 영향을 주었을 가능성도 있다. 「닥터 후」는 1970년 1월에 방영을 시작했고, 해든 홀 지역에서 유명한 TV 프로그램이었다. 그해 봄에 방영된 에피소드로는 인류에 역병이 퍼지는 '실루리언스(The Silurians)'와, 컴퓨터가 보내는 경고가 어리석게도 무시되어 세계가 재앙을 맞이하는 '인페르노(Inferno)'가 있었다.

여기서도 보위는 권력의 위험한 영광, 그리고 세속적인 것이 어떻게 영적인 것을 착취하는지에 관한 그의 단골 소재에 발을 담그고 있다(컴퓨터는 '기도하는 자The Prayer'로 불린다). 이 테마는 보위의 가장 성공적이고 또 논쟁적이었던 1970년대 작업의 상당 부분을 지

배하게 된다. 그런 점에서 더욱 놀라운 것은 〈Saviour Machine〉의 가사가 토니 비스콘티의 몇 번의 재촉 끝에 마지막 순간에 급하게 쓰였다는 것이다(안젤라 보위의 기록에 따르면 데이비드는 가사를 완성하기 위해 이른 새벽까지 잠을 자지 않았다고 한다). 한편 기타 간주는 특이한 포크곡 〈Ching-a-Ling〉의 코러스에서 그대로 따온 것인데, 그 곡은 고작 1년 전에 폐기된 곡이지만 이미 음악적으로 몇 광년 떨어져 있었다.

데이비드가 붙인 이 곡의 임시 제목 중 하나가 'The Man Who Sold The World'였다는 사실은, 1970년 세션의 창작적인 혼돈에 대한 한층 더 깊은 통찰을 제공한다. 가사를 쓰고 다시 쓰는 일을 광적으로 반복한 끝에 그는 그 문구를 버렸다가, 다시 다른 곡에 부여한다. 그렇게 앨범의 타이틀곡은 마지막으로 가사를 갖게 되었다.

〈Saviour Machine〉의 주요 부분은 1970년 5월 4일 트라이던트에서 레코딩되었다. 1990년 소더비에서 판매된 오픈릴테이프에는 이 곡의 초기 리허설이 담겨 있는데, 'The Invader'라는 가제가 붙어 있고, 데이비드가 'la la las'를 'Jazz!'나 'Off!' 등의 감탄사와 함께 부르는 가이드 보컬이 실려 있다(비스콘티가 언급했듯, 백킹 트랙의 재즈 왈츠적인 뉘앙스는 "데이브 브루벡에 대한 작은 경의"를 내포하고 있었다). 《The Man Who Sold The World》의 희귀한 오리지널 독일반의 말미에는 〈Saviour Machine〉의 도입부가 반복되어 연주되며, 〈The Supermen〉의 마지막 부분과 크로스-페이드되었다.

SAY GOODBYE TO MR MIND
별로 알려진 것이 없는 보위의 이 곡은 1967년 2월 28일 에식스 뮤직에 등록되었다.

SCARY MONSTERS (AND SUPER CREEPS)
• 앨범: 《Scary》 • 싱글 A면: 1981년 1월 [20위] • 라이브 앨범: 《SNL 25》, 《Glass》 • 컴필레이션: 《Best Of Bowie》 • 라이브 비디오: 「Moonlight」

이 《Scary Monsters》의 세 번째 싱글이자 타이틀곡은 기타 중심의 공격적인 트랙이다. 그의 가장 낭랑한 런던내기식 우는 보컬을 한껏 왜곡한 소리를 통해, 보위는 이기 팝의 두 장의 베를린 앨범에 잊히지 않는 효과를 부여한 밀실 로맨스의 야만적인 내면세계를 다

시 한번 다룬다. 이 곡에서 데이비드의 여자친구는 '방에 대한 공포심을 갖고 있고a horror of rooms', '거리에 나서면 멍청해지고 사람들을 잘 못 사귄다stupid in the street and she can't socialize'. 또 이기의 〈China Girl〉과 다르지 않게 '그녀는 내 사랑을 갈구했고 나는 그녀에게 내 위험한 마음을 주었다she asked for my love and I gave her a dangerous mind'. 이 곡은 10년 전 〈The Width Of A Circle〉에서 데이비드를 괴롭힌 '괴물monster'을 의뭉스럽고 불온한 방식으로 다시 소환한 것이기도 하다. 그 고전 트랙에서 믹 론슨이 그랬던 것처럼, 로버트 프립은 마초적인 하드 록 속주 없이도 장렬하게 극한을 넘어설 수 있는 방법에 관한 광란의 마스터클래스를 선사한다.

〈Scary Monsters〉는 곡을 품은 앨범이 전반적으로 그랬던 것처럼, 오랜 잉태의 기간을 거쳤다. 2016년에 이기 팝은 데이비드가 이미 1974년에, 당시 'Running Scared'라고 불리던 이 노래의 한 버전을 로스앤젤레스에서 그에게 들려주었다고 밝혔다. "그는 이 노래를 기타로 연주했고 제가 이 노래로 뭔가를 해볼 수 있는지를 궁금해했죠." 이기는 회고했다. "저는 할 수 있는 게 없었어요. 그래서 그가 계속 그 노래를 갖고 작업을 해 나갔죠." 2009년 3월 WNYC에서의 라디오 인터뷰에서, 토니 비스콘티는 《Scary Monsters》 세션에서의 초기 버전의 50초짜리 추출본을 재생했는데, 보통의 데모곡보다 더 가다듬어져 있었고, 가사들이 좀 달랐다. 거기서 데이비드는 이렇게 노래한다: '무서운 괴물들, 완전 괴짜들, 너무 많은 이빨을 가진 너무 많은 사람들 Scary monsters, super creeps, too many people with too many teeth'. 비스콘티는 자서전에서 이렇게 말했다. "도입부, 솔로, 그리고 엔딩의 '개 짖는 소리'는 브라이언 이노의 서류가방 모양 키보드를 만든 회사인 EMS에서 제작한 작고 납작한 플라스틱 키보드로 만들어졌다. 이름은 와스프(The Wasp)였다. 나는 하강하는 베이스라인을 프로그래밍했고 키보드의 트리거 회로에 스네어 드럼을 먹였다."

〈Scary Monsters〉는 'Serious Moonlight', 'Glass Spider', 'Outside', 'Earthling' 투어에서 라이브로 연주됐고, 보위의 50세 생일 기념 공연에서는 프랭크 블랙과의 듀엣으로 공연됐다. 이 노래는 2월 8일 「Saturday Night Live」(후일 프로그램의 컴필레이션인 《SNL25-Volume 1》에 포함됐다), 4월 18일 「The Jack

Docherty Show」를 포함해 1997년 텔레비전과 라디오 스팟 광고에 자주 사용됐다. 비슷한 시기, 미국과 캐나다의 라디오 방송국들을 위해 보위와 리브스 가브렐스가 레코딩한 2인조 어쿠스틱 세션들 중 일부에는 뜻밖의 조니 캐시 스타일의 '컨트리' 버전이 포함됐다. 원곡은 1988년 영화 「에이리언 네이션」의 사운드트랙에 등장했고, 1998년에는 앨범 커트의 리마스터 버전이 플레이스테이션 게임 '그란 투리스모'와 그 사운드트랙 CD에 등장했다. 7인치 바이닐 싱글은 영국, 미국/캐나다, 그리스에서 2002년 《Best Of Bowie》를 통해 처음 CD 형식으로 발매됐다.

2009년 ABC의 공상과학 연속극 「플래시포워드」의 한 에피소드 제목이 'Scary Monsters And Super Creeps'로 나갔는데, 씨 울프의 커버 버전이 사용됐다.

SCREAM LIKE A BABY
• 앨범: 《Scary》 • 싱글 B면: 1980년 10월 [5위]
보위는 《Scary Monsters》에 수록하기 위해 다시 한번 잘 알려지지 않은 1970년대 초반의 작업물을 재활용한다. 이번에는 〈I Am A Laser〉의 기본 멜로디를 사용했는데, 이는 애스트러네츠를 위해 쓰였고 1973년 올림픽 스튜디오에서 레코딩된 곡이었다. 그 점을 제외하면 〈Scream Like A Baby〉는 어느 모로 보나 《Scary Monsters》의 수록곡으로, 초현대적인 뉴웨이브 기타/신스 사운드가 1980년 가을, 같은 시기에 발매된 헤이즐 오코너의 〈Eighth Day〉와(《Scary Monsters》의 뉴욕과 런던 세션 사이에 토니 비스콘티가 프로듀싱했다) 일렉트릭 밴드 OMD의 〈Enola Gay〉를 곧바로 연상시킨다. 보위의 환상적으로 뛰어난 보컬에는 기이한 테크닉이 가득한데, 특히 언급할 만한 것은 특이한 변속 구간이다. 두 평행한 보컬 라인이 같은 템포를 유지하면서 피치가 동시에 높아지고 낮아지며, 《The Man Who Sold The World》와 《Hunky Dory》를 지배하는 자아 분열 테마를 다시 불러낸다. 가사 또한 심리적 불안정성과 『시계태엽 오렌지』 스타일의 전체주의에 관한 잔혹 동화를 들려줌으로써, 이와 같은 비교를 정당화한다. 그의 1973년 〈The Supermen〉에 관한 설명을 직접적으로 연상시키게도 그는 이 곡의 설정을 "미래 노스탤지어… 아직 일어나지 않은 일을 과거로 돌아보는 것"이라고 말했다.

《Scary Monsters》 대부분의 곡처럼, 가사는 첫 레코딩 세션이 끝날 때까지 쓰이지 않았다. 그래서 1980년 초에 토니 비스콘티가 기록한 트랙리스트에도 이 곡은 여전히 'Laser'로 불리고 있었다. 3분 17초짜리 데모는 부틀렉에 등장했는데, 더 단순했고, 편곡에는 신시사이저가 없었으며, 가사가 약간 달랐고 보컬 퍼포먼스가 더 조심스러웠다. 특히 보위는 '나는 사회의 통합된 부분이 되는 법을 배우고 있죠I'm learning to be an integrated part of society'라고 노래할 때 그 구절의 마지막 단어를 더듬지 않는데, 앨범에서는 그러한 표현이 인상적인 효과를 낳았던 바 있다. 〈Scream Like A Baby〉는 'Glass Spider' 투어를 위해 리허설되었지만, 투어가 시작되기 전에 폐기되었다. 《Scary Monsters》 앨범이 대부분 그랬듯, 보위는 이 곡을 라이브로 연주한 적이 없다.

SEA DIVER (이언 헌터)
보위가 프로듀싱한, 모트 더 후플의 《All The Young Dudes》의 클로징 트랙이다. 이 앨범에 믹 론슨이 참여한 유일한 곡이기도 한데, 그는 관현악 편곡을 쓰고 지휘했다. 이언 헌터가 론슨에게 작업 비용으로 얼마를 원하는지 물었을 때, 론슨은 이렇게 대답했다고 한다. "그냥 20파운드만 주세요." 이 세션을 통해 론슨과의 오랜 우정을 시작하게 된 헌터는, 후일 그것이 그가 쓴 최고의 20파운드였다고 이야기했다.

SEARCH AND DESTROY (이기 팝/제임스 윌리엄슨)
이기 앤드 더 스투지스의 《Raw Power》를 위해 보위가 믹스한 곡, 〈Search And Destroy〉는 이기 팝의 1977년 투어 당시에 공연됐다. 보위가 등장하는 라이브 레코딩들은 이기의 다양한 발매작들에 수록됐다(2장 참고).

SEASON FOLK : 'ERNIE JOHNSON' 참고

THE SECRET LIFE OF ARABIA (데이비드 보위/브라이언 이노/카를로스 알로마)
• 앨범 : 《"Heroes"》
부당하게 무시되어온 《"Heroes"》의 마지막 이 트랙은 아마도 전체 '베를린 3부작'에서 가장 관습적인 곡일 것이다. 복잡한 멀티트랙 보컬이 희한하게 극단적인 저음과 팔세토를 통해 데이비드의 바리톤과 대비를 이루는 한편, 보위의 색소폰, 데니스 데이비스의 멋진 드러밍

286

과 카를로스 알로마의 펑크(funk) 기타의 공모는 상업적인, 거의 디스코 랩에 가까운 사운드를 만들어낸다(1분 50초 이후로 이어지는 리듬 트랙은 갭 밴드의 1979년 대형 히트곡 〈Oops Up Side Your Head〉에 사실상 밑바탕이 되었다). 가사는 보위가 좋아하는, 본인 스스로를 영화에 갇힌 배우로 설정하는 내용을 다시 한번 재연한다. 이번에 그는 영화 「족장」의 열정적인 루돌프 발렌티노나 어쩌면 「The Desert Song」의 존 볼스가 된다: '당신은 영화를 봐야 해요, 내 눈 속의 모래들 / 나는 여주인공이 죽을 때 사막의 노래를 선보입니다You must see the movie, the sand in my eyes / I walk through a desert song when the heroine dies'.

1981년 헤븐 세븐틴의 스핀오프 프로젝트인 그룹 브리티시 일렉트릭 파운데이션의 훌륭한 커버곡은 어소시에이츠의 빌리 맥켄지가 리드 보컬을 맡았고, 《David Bowie Songbook》에 수록되었다.

SECTOR Z (데이브 거터/토니 맥나보/라이언 조이디스/스펜서 알비/존 루즈/제이슨 워드)

보위는 러스틱 오버톤스의 《Viva Nueva》에 실린 이 멋진 트랙에 게스트 보컬로 참여했다. 이 곡은 능글맞게 몽롱한 소울 팝으로, 〈Starman〉과 〈Lady Stardust〉를 연상시키는, DJ에 공상과학을 버무린 듯한 가사를 갖고 있다. 토니 비스콘티는 이 곡을 "외계인과 접촉하는 것에 관한 유머러스한 곡이다"라고 설명했다. 보위는 '듣고 있나요?Are you listening?'라는 물음을 반복하며 리드 싱어 데이브 거터의 벌스를 방해하는 디스크 자키 역할로 처음 등장하고, 곧 리드 보컬을 차지해 〈Starman〉 느낌의 코러스라인을 본인 스스로와 주고받는다: '당신의 볼륨을 높여 놓았나요, 당신의 전원이 켜져 있나요? / 당신의 태양계를 향해, 음속으로요 / 듣고 있나요? 안테나는 어디를 향하고 있나요? / 당신의 라디오로요, 이게 로큰롤이에요!Is your volume up, is your power on? / To your solar system at the speed of sound / Are you listening? Which way does your antenna go? / On your radio, this is rock'n'roll!'. 보위의 대단히 생동감 넘치는 고음 보컬에 대해 비스콘티는 즐거워하며 이렇게 이야기했다. "지기 때 보컬에 비해 부족함이 없죠! 그 스타일을 다시 들을 수 있어서 아주 흥분됐어요. 끝나고 난 뒤에 제가 이렇게 말했어요. '너 그 목소리 오랜만에 내는데!' 데이비드는 담배를 흔

들면서 이렇게 말했죠. '그럴 만한 이유가 있지!'"

SEE EMILY PLAY (시드 바렛)
• 앨범: 《Pin》

"그와 만난 건 두 번 뿐이었어요." 데이비드는 1973년 시드 바렛에 대해 이렇게 말했다. 바렛은 1967년 『멜로디 메이커』에 보위의 〈Love You Till Tuesday〉에 대한 잔혹한 리뷰를 남긴 바 있었다. "그 사건 이후 우리는 잘 지낼 수 없었죠. 바렛의 엄청난 팬이긴 했지만요." 시간이 흐른 뒤, 그는 바렛에 대해 이렇게 첨언했다. "그는 영국 팝 역사상 가장 나른하면서도 신랄한 목소리를 가진 사람 중 하나일 거예요. 내가 보기에 그는 탁월한 시인이거나 놀라운 재능을 가진 연주자예요. 그에 대해 실제로 언급된 바는 없지만 일단 무대에 서면 최면을 거는 듯한 카리스마를 풍기는 인물이죠. 또한 처음으로 화장을 했던 록 밴드 멤버로 큰 영향력을 행사했던 사람이었어요. 나와 마크 볼란 둘 다 그 점에 주목한 거죠!" 2006년 7월 바렛이 죽었을 때, 보위는 그를 추모하며 "내게 큰 영감을 주었던 사람"이라고 언급했다. 그리고 이렇게 회고했다. "앤서니 뉴리와 더불어 그는 영국 악센트로 팝과 록을 노래하는 내가 처음 만났던 사람이었어요. 그가 내 사상에 끼친 영향력은 실로 거대하죠."

보위가 급진적으로 재창조한 핑크 플로이드의 1967년 히트곡은 시계의 '똑딱' 소리를 연상시키는 도입부 기타부터, 이어지는 모차르트의 「마술피리」에서 따온 마이크 가슨의 열정적인 연주, 전기 바이올린 페이드아웃 부분(이 부분은 바흐의 《Partita No. 3 in E》에서 발췌했다)까지 《Pin Ups》의 하이라이트 중 하나이다. 《Sgt. Pepper》풍의 사이키델릭 프로듀싱은 놀라운데, 이는 앨범에 독특하고도 가벼운 터치감을 구현한다. 보위는 이 곡에서 격정적인 기타 선율과 대조를 이루는 미묘한 피아노/신스 선율은 물론, 자신이 좋아하는 리드 보컬보다 한 옥타브 낮은 백킹 보컬을 압도적으로 구사해 전반적으로 《Hunky Dory》 느낌이 나도록 했다.

SEE-SAW (스티브 크로퍼/돈 코베이)
돈 코베이의 1965년 싱글로 버즈가 라이브에서 연주했다.

SEGUE-ALGERIA TOUCHSHRIEK (데이비드 보위/브라이언 이노/리브스 가브렐스/마이크 가슨/에르달 크즐차이/스털

링 캠벨)

- 앨범: 《1.Outside》

《1.Outside》에서 가장 길면서 멋진 이 곡에서 보위는 '예술-마약과 DNA 프린트를 거래하는' 78세 상인을 연기한다. 불안감을 풍기는 터치슈리크 씨는 유창한 코크니를 구사하고 '망가진 남자broken man' 동료에게 방 하나를 세 놓을까 궁리 중에 있다. 그러면 '멋진 대화를 나눌 수 있고, 창문을 통해 악령을 볼 수 있으며, 젊은이들이 온통 충격적으로 차려입고 다니는 광경을 목격할 수 있기We could have great conversations, looking through windows for demons and watching the young advancing all electric' 때문이다. 백킹 보컬은 레게를 흉내 낸 엘리베이터 뮤직으로 《Tonight》에 수록된 〈Don't Look Down〉 버전과 브라이언 이노의 기괴한 음악 탐험 사이에 위치한다.

SEGUE-BABY GRACE (A HORRID CASSETTE) (데이비드 보위/브라이언 이노/리브스 가브렐스/마이크 가슨/에르달 크즐차이/스털링 캠벨)

- 앨범: 《1.Outside》

《1.Outside》에서 대사로 진행되는 첫 번째 세구에는 14세 희생자가 마취된 상태에서 남긴 마지막 육성을 담은 카세트 녹음으로 추정된다. 앨범에 실린 대부분의 트랙처럼, 이 곡은 부조리-보위는 고음 보컬로 팝 음악과 여진(aftershocks)에 대한 장황한 이야기를 늘어놓는다-와 공포 -희생자의 목소리를 테이프에 녹음했다는 점에서 틀림없이 무어 살인사건을 연상시킨다- 사이에서 아슬아슬한 줄타기를 벌인다. 기타 피드백과 피아노가 이끄는 느릿하고 환각적인 두터운 음을 배경으로, 베이비 그레이스는 '라모나가 이 흥미로운 마약을 주었고 뇌가 조작당하는 것처럼 생각이 너무나 빠르게 흘러간다Ramona put me on these interestdrugs, so I'm thinking very, too, bit too fast, like a brainpatch'고 털어놓는다. 테이프는 이렇게 마무리된다: '이제 그들은 제가 닥치기를 바라고 있어요, 뭔가 끔찍한 일이 벌어질 것 같아요Now they just want me to be quiet, and I think something is going to be horrid'. 훗날 데이비드는 "드레스를 입고 14세 소녀가 되었죠"라고 농담하면서 "슬프고도 신랄함을 주었던 저 카세트테이프"가 실은 "유쾌한 물건"이었다고 설명했다.

SEGUE-NATHAN ADLER (데이비드 보위/브라이언 이노/리브스 가브렐스/마이크 가슨/에르달 크즐차이/스털링 캠벨)

- 앨범: 《1.Outside》

'예술-범죄 주식회사'의 교수이자 수사관인 나단 애들러는 《1.Outside》에서 대사로 된 두 개의 인터루드를 담당하고 있다. 첫 번째는 앨범에 참여한 여섯 사람이 구성한 코어 밴드가 연주한 곡이고, 두 번째는 자신과 이노만 연주한 곡이다. 두 곡 모두에서 보위는 1940년대 싸구려 소설에서 금방 튀어나온 듯한 사립 탐정으로 분해 내레이션에 몰입한다. 펑키(funky)한 기타를 배경으로, 보위는 사건 용의자를 추리는 과정에서 믿음직한 험프리 보가트로 분한 채 전 여자친구 라모나를 '업데이트 악마an update demon'라 묘사하고, 어떻게 리언 블랭크가 '시간이라는 천에 0을 새겼는지a zero in the fabric of time itself'에 대해 이야기한다.

SEGUE-RAMONA A. STONE (데이비드 보위/브라이언 이노/리브스 가브렐스/마이크 가슨/에르달 크즐차이/스털링 캠벨)

- 앨범: 《1.Outside》

《1.Outside》 세구에 중 가장 어처구니없는 이 곡에서 보위는 신체의 일부로 작업하는 장신구 가게 주인 라모나의 목소리를 만들기 위해 보코더로 외계인 같은 목소리를 냈다. 그녀의 경험담은 아주 재미있게 들리는데 (틀림없이 의도적으로) 그녀의 창조자의 삶과 닮았다: '나는 터널 속 예술가, 중년의 위기를 겪고 있지I was an artiste in a tunnel, and I've been having a mid-life crisis'. 심술 맞은 목소리로 그녀는 배후에서 힘을 얻어 뻗어나가는 다음 트랙 〈I Am With Name〉의 분위기를 파악하게 해준다.

SELL ME A COAT

- 앨범: 《Bowie》 • 컴필레이션: 《Deram》, 《Bowie》(2010)
- 비디오: 「Tuesday」

이 멜랑콜리한 발라드는 전형적인 프로이트식 형상화 (여름을 사랑으로, 겨울을 상실과 냉혹함으로)를 활용해 지독한 사랑 이야기를 그려낸다. '어느 겨울날'이라는 도입부 가사는 사이먼 앤드 가펑클의 1966년 6월 히트곡 〈I Am A Rock〉을 연상시키는데, 길먼 부부는 자신들이 쓴 전기에서 보위의 동화 같은 은유-'잭 프로스트는 그리 멋지지 않아 (…) 내 눈을 바라봐, 나의 유리창을Jack Frost ain't so cool (…) see my eyes, my

window pane'-는 예전 그의 할머니가 한 세대 전에 쓴 시-"노인이 된 잭 프로스트가 돌아왔네 / 유리창에 뭔가 쓰느라 분주하네(Old Jack Frost has come again / He's busy on the window pane)"-와 놀라울 만큼 닮았다고 주장했다. 당초 〈Rubber Band〉의 후속 싱글로 쓰였던 이 트랙은 1966년 12월 8일과 9일 녹음되었다.

훗날 데이비드는 린지 켐프의 쇼 「Pierrot In Turquoise」에서 〈Sell Me A Coat〉를 연주했는데, 이 곡은 1969년 「Love You Till Tuesday」 사운드트랙을 목적으로 매끈하게 재작업되었다. 1월 25일 오리지널 버전에 추가 악기 녹음과 허마이어니 파딩게일과 존 허친슨의 압도적인 백킹 보컬이 더해졌다. 하지만 끔찍한 믹싱에는 전혀 진전이 없어 편곡의 섬세함을 덮어버렸고 데이비드의 리드 보컬을 무디게 했다. 카메라가 런던의 부티크 '미스터 피쉬'를 잡을 때의 장면은 좀 더 주목할 가치가 있다. 이곳은 훗날 데이비드가 《The Man Who Sold The World》 커버를 촬영할 때 드레스를 제공해준 바로 그 업체. 홍보 영상에 삽입된 〈When I Live My Dream〉의 연출처럼, 촬영 도중 보위와 허마이어니가 결별했다는 걸 안다면 저 신랄한 가사는 반전으로 읽힐 수 있다.

1968년 〈Sell Me A Coat〉는 주디 콜린스와 피터 폴 앤드 메리가 불렀지만 둘 다 성공하진 못했다. 그럼에도 불구하고 이 곡은 다른 아티스트가 커버한 보위의 가장 초창기 곡 중 하나였다. 한 아세테이트 판에 수록된 전혀 알려지지 않았던 버전은 오래가지 못한 영국 밴드 푸딩이 1967년 녹음한 미발매 버전으로 2010년에서야 발견되었다. 독일 듀오 타워터의 탁월한 커버가 2000년 싱글로 공개되었다.

SELL YOUR LOVE (이기 팝/제임스 윌리엄슨) : 'MOVING ON' 참고

SEND YOU MONEY
잘 알려지지 않은 보위의 이 곡은 보위의 퍼블리싱인 스파르타에 1966년 소유권이 등록되었다.

SENSE OF DOUBT
• 앨범 : 《"Heroes"》 • 싱글 B면 : 1978년 1월 [39위]
• 라이브 앨범 : 《Stage》
《"Heroes"》 세션이 진행되는 동안 예상치 못한 결과를

불러일으키는 데 사용된 '우회 전략' 카드에서 창조되었다고 해도 허언이 아닌 이 불길한 미니멀리즘적 연주곡은 4음으로 구성된 피아노 라인과 월터 카를로스의 《시계태엽 오렌지》 테마를 연상시키는 관악기 소리를 내는 신시사이저를 기반으로 쓰였다. "트럼펫 팡파르를 연상시키는 신시사이저 호른 섹션을 중심으로 만들어진 유기적인 사운드였어요." 1978년 보위는 이렇게 말했다. "하지만 여전히 인간다운 특성을 가진 음악이죠. 만약 완전 전자 사운드처럼 느껴졌다면, 내가 뭔가 잘못 짚은 거라고 생각했어요. 내 소망은 주위에서 보이는 장면들, 그 시대와 환경을 포착해보는 거예요. … 그림을 그리듯 내 관점으로 1970년대를 돌아본 거죠."

〈Sense Of Doubt〉은 당시 《"Heroes"》 수록곡 중에서도 세간의 이목을 끄는 곡이었으며, 1977년 이탈리아 텔레비전 「L'Altra Domenica」에서 연주되었고 'Stage' 투어 레퍼토리로 사용되었다. 게리 트로이나 감독의 1984년 다큐멘터리 「Ricochet」에는 〈Sense Of Doubt〉이 효과적인 배경음악으로 깔려 있는데, 이 장면에서 보위는 에스컬레이터를 오르락내리락하며 분수와 크리스마스트리 사이로 싱가포르의 황량한 쇼핑몰을 돌아다닌다.

필립 글래스는 〈Sense Of Doubt〉을 1997년 《"Heroes" Symphony》 3악장의 기반으로 활용했다.

SEVEN (데이비드 보위/리브스 가브렐스)
• 앨범 : 《'hours...'》 • 싱글 B면 : 2000년 1월 [28위] • 싱글 A면 : 2000년 7월 [32위] • 라이브 앨범 : 《Beeb》, 《Storytellers》
• 보너스 트랙 : 《'hours...'》(2004) • 라이브 비디오 : 「Storytellers」
《Hunky Dory》의 유약하고 부드러운 어쿠스틱 스타일로 진행되며 'Seven Days'라는 제목으로 녹음된 〈Seven〉은 《'hours...'》의 두 번째 위대한 복고풍 넘버로 멋진 멜로디와 완벽하고 간결하게 전개되는 울부짖는 슬라이드 기타로 충만하다. "세상에, 이건 막 60년대로부터 튀어나온 곡 같잖아. 진짜 자유로움이 넘치는 곡이야!" 데이비드는 이렇게 평했다. 가사에는 어머니, 아버지, '폭력적인 사람들로 가득한 다리에서on a bridge of violent people' 화자와 함께 울었다고 묘사되는 형이 등장하는데, 당연히 보위는 이 메시지를 축소하려 애썼다. "그게 필연적으로 내 어머니, 아버지, 형이지는 않아요." 그는 『큐』에 이렇게 말했다. "핵가족에 관한 노래니까요."

〈Seven〉은 틀림없이 특정한 기억과 연관된 곡은 아니다. 오히려 그 반대이다. 앨범에 수록된 많은 트랙들처럼 이 곡은 기억이란 가슴 아픈 비영원성이라 주장하면서 현재가 중요하다고 결론짓는다. "살아갈 날 일주일(7일). 일곱 가지 죽는 방법… 이걸 24시간(하루)으로 압축할 계획이에요." 데이비드는 『큐』에 이렇게 말했다. "주어진 24시간에 대한 경험만 다룰 수 있어 정말 기뻐요. 원래 주말이나 지나간 한 주에 대해서는 별로 생각하지 않고 살거든요. 중요한 건 현재니까요." VH1의 「Storytellers」 방송에서 그는 〈Seven〉을 "현재성에 관한 노래"라고 소개하면서 "내일은 기약이 없다"는 메시지가 반영되어 있다고 말했다.

〈Thursday's Child〉처럼 〈Seven〉은 일주일을 시간 단위로 삼고 있는데, 중세에 유행했던 『Book of Hours』에는 일반적으로 일곱 개의 참회 시편이 담겨 있다는 걸 상기할 필요가 있다. 하지만 앨범 속 이미지들은 1970년대 초반 보위의 초기 곡들에 대한 니체에 대한 관심에 주목하며 『즐거운 학문』의 유명한 명제 '신은 죽었다'를 재조명한다: '신은 그들이 나를 만들었다는 걸 잊었어, 그래서 나도 그들을 잊었지 / 나는 그들의 자취에 귀를 기울이고, 그들의 무덤에서 즐긴다The gods forgot they made me, so I forgot them too / I listen to their shadows, I play among their graves'.

〈Seven〉은 1999년과 2000년 대부분의 투어에서 연주되었을 뿐만 아니라, 이 공연은 훗날 《Storytellers》로 발매되었다. 1999년 10월 14일 파리에서 녹음된 한 라이브 버전은 싱글 〈Survive〉에 포함되어 있다. 한편 2000년 6월 27일 BBC 라디오 시어터 공연에서의 녹음은 《Bowie At The Beeb》의 보너스 디스크에 모습을 드러냈다. 2000년 7월 보위의 오리지널 데모를 포함해 벡과 작곡가 마리우스 드 브리스가 작업한 리믹스를 담은 싱글이 공개되었다(이 모두는 훗날 2004년 《'hours...'》 재발매반에 들어갔다). 이와는 다른 라이브 버전이 1999년 11월 19일 뉴욕에서 녹음되기도 했다. 캐나다의 방송국 뮤지크 플러스(Musique Plus)에서 1999년 11월 22일 녹음된 또 다른 라이브 버전은 2000년 8월 『야후! 인터넷 라이프』 매거진의 부록으로 제공된 CD에 영상으로 수록되었는데, 이 CD는 보위가 야후 어워즈에 출연한 것과 연관이 있었다.

데모와 유사한 추가 스튜디오 버전은 PC 게임 '오미크론'에 삽입되었다. 수많은 다른 믹스 버전이 버진 레이블 사무실 CD-R에 미발매 상태로 남아 있는데, 그중에는 가제 'Seven Days'라 쓰인 버전도 있고, 예상치 못하게 마리우스 드 브리스가 〈Sorrow〉의 도입부를 마지막 코러스에 통합시킨 리믹스 버전도 있다.

SEVEN DAYS (아네트 피콕)
아네트 피콕의 발라드로 보위가 애스트러네츠를 위해 1973년 프로듀싱한 곡이다. 결과적으로는 1995년 《People From Bad Homes》를 통해 발매되었다.

SEVEN YEARS IN TIBET (데이비드 보위/리브스 가브렐스)
• 앨범: 《Earthling》 • 싱글 A면: 1997년 8월 [61위] • 라이브 앨범: 《liveandwell.com》 • 보너스 트랙: 《Earthling》(2004) • 비디오: 「Best Of Bowie」

오스트리아 작가 하인리히 하러의 동명 자서전에 영감을 얻은 멋진 분위기의 〈Seven Years In Tibet〉는 《Earthling》 세션이 진행되고 있던 1996년 9월 보위의 라이브 레퍼토리로 추가되었다. "글을 쓰며 깨달은 건 나는 교훈적인 작가가 아니라는 점이죠." 데이비드는 이렇게 말했다. 아마 그는 〈Crack City〉를 통해 배운 게 있었을 것이다. "주장을 강하게 하려고 할 때마다 성공하지 못했죠. 정말 재주가 없는 편이기 때문에 그렇게 안 하려고 해요. 하지만 티베트에 대해서는 뭔가 말하고 싶었어요. 열아홉 살 때 내게 큰 영향을 줬던 책이 『티베트에서의 7년』이었거든요. 그 책은 몇 년 동안 내 손에 들려 있었죠. 그 책을 읽으며 나는 티베트에 무슨 일이 일어났는지를 세상에 알리고 싶었어요. 이 노래가 말하고자 하는 바는 가족이 살해되고 조국에서 하찮은 존재로 전락해버린 젊은 티베트인들이 느끼는 절망과 고통이에요. 너무 자세히 분석하려고 하진 않았어요. 좀 더 인상적으로 묘사해야 효력이 있을 것 같았으니까요. 그게 이 노래의 정서로 반영되었어요."

이 트랙은 녹음 도중 폐기될 뻔했다. 'Brussels'라는 제목으로 개시되었던 리브스 가브렐스의 곡에 대해 보위는 이렇게 회고했다. "시작 단계부터 놀라울 정도로 진부했고, 충분히 예측 가능한 데다 심각했어요. 나는 이렇게 말했죠. '이거 그만하자, 리브스.' 하지만 그는 내가 없는 동안 작업을 지속해나갔고 결국 마법과도 같은 작품으로 변모시켜 놓았어요. 그러자 〈Seven Years In Tibet〉는 가장 빼고 싶었던 곡에서 가장 좋아하는 곡

으로 환골탈태했죠."

〈Seven Years In Tibet〉는 구사일생을 겪은 후 1990
년대 보위가 쓴 가장 멋진 곡이 되었다. 섹시한 색소폰
리프와 저 멀리서 울려 퍼지는 리브스 가브렐스의 기타
는, 부드럽지만 불길함을 주는 벌스 파트에 어둡고 느릿
한 리듬을 전달하는데, 감상자는 코러스 파트에서 터져
나오는 굉음과도 같은 기타 물결 앞에 잠식당하게 된다.
그 모든 것 중 최고는 보위의 보컬과 마이크 가슨의 광
기 어린 불안정한 신시사이저 라인이다. 보위는 이 백
킹을 1980년대 픽시스 스타일에 스택스의 영향력을 병
치한 것이라고 설명했다. 한편 가브렐스는 벌스 부분에
대해 이렇게 주장했다. "의도적으로 플리트우드 맥의
〈Albatross〉 같은 느낌을 내려고 했어요. 그 덕택에 그
엄청난 코러스에 맞설 수 있었죠."

보위가 티베트와 관련된 모든 것에 대해 다시 매혹
된 시점은 1990년대 중반 미국이 티베트를 강타한 역
경에 세간에 잘 알려진 원조를 제공한 시점과 겹친다.
영화 「쿤둔」과 「티벳에서의 7년」(하인리히 하러의 회고
록을 1997년 각색한 영화로 보위의 곡과 직접적인 관련
은 없다)과 같은 메이저 영화들은 이 문제가 할리우드
에서 시대적 명분 같은 것이었음을 성스럽게 다루었다.
같은 해, 보위는 티베트 하우스 트러스트(Tibet House
Trust)를 위한 자선 앨범 《Long Live Tibet》에 〈Planet
Of Dreams〉를 독점적으로 수록했고, 2001, 2002,
2003년에는 카네기 홀에서 열린 트러스트 자선 콘서트
에서 공연했다.

보위가 표준 중국어로 부른 〈Seven Years In Tibet〉
는 1997년 6월 홍콩이 중국에 반환될 시점 홍콩 차트에
서 1위를 기록했다. "홍콩에서 싱글을 낼 적기라고 판
단했죠. 중국에 막 반환되던 시점이었잖아요." 훗날 보
위는 이렇게 말했다. "노래는 아주 유명해졌지만, 나
는 우리가 지금 그곳에 공연을 갈 수 있을지 의심스
러워요. … 이 일 때문에 중국과 사이가 틀어진 것 같
거든요." (하지만 그로부터 몇 년 후 보위는 홍콩에서
'A Reality Tour'를 별 탈 없이 진행하게 된다.) 린 시
(Lin Xi)가 중국어로 옮긴 버전은 몇몇 지역에서 〈A
Fleeting Moment〉라는 제목으로 발매되었는데, 이 곡
은 영국 발매 싱글의 B면이 되었으며 2004년 재발매된
《Earthling》에는 보너스 트랙으로 들어갔다.

〈Seven Years In Tibet〉는 데이브 그롤이 보위의 50
세 생일 기념 공연에서 불렀으며, 'Earthling' 투어 내

내 연주되었다. 1997년 8월 발매된 에디티드 싱글은
상업적으로는 거의 성공하지 못했고, 비디오는 2002
년 「Best Of Bowie」 DVD에 포함(영어 버전과 중국
어 버전 모두)되기까지 거의 전파를 타지 못했다. 「Tin
Machine Live At The Docks」로 명성을 떨친 오스트리
아 영화감독 한네스 로사허(Hannes Rossacher)가 감
독한 이 비디오는 보위의 라이브를 티베트의 라마들과
종교적 아이콘의 모습, 우리에게 친숙한 춤추는 미노타
우로스, 7월 9일 촬영된 스튜디오 장면과 교차 편집한
영상이었다. 1997년 10월 15일 뉴욕에서 녹음된 라이브
버전은 《liveandwell.com》에 담겼다.

SEX AND THE CHURCH
· 앨범: 《Buddha》

작가 하니프 쿠레이시의 소설 『시골뜨기 부처』의 핵심
이 성(sexuality)과 영성(spirituality)이라면, 〈Sex And
The Church〉는 저 두 테마를 혼합하려는 시도였다.
〈Pallas Athena〉풍 클럽 비트 아래, 보위는 보코더를 통
해 '영적 자유와 육체적 쾌락의 즐거움을 달라Give me
the freedom of the spirit and the joys of the flesh'
며 혼란스러운 사유를 전개하고, 후렴구에서 노래 제목
을 반복적으로 읊조린다. 놀라울 만큼 최면적인 6분이
흐른 후, 이 곡은 〈The Jean Genie〉에서 따온 지속적인
리듬 구조로 갑작스레 끝난다.

SHADES (이기 팝/데이비드 보위)
보위가 이기 팝의 《Blah-Blah-Blah》를 위해 공동 작곡
과 공동 프로듀싱을 맡은 탁월한 곡 〈Shades〉는 1987
년 리믹스되어 싱글로 발매되었지만 성공을 거두지는
못했다.

SHADOW MAN
· 유럽 발매 싱글 B면: 2002년 6월 · 싱글 B면: 2002년 9월
[20위]

훗날 큰 성공을 거두며 부활한 〈Shadow Man〉은 원
래 보위가 광적으로 창작에 전념하던 1970년대 초반
쓰였다가 버려진 수많은 곡 중 하나였다. 채 마무리되
지 못한 녹음은 《Ziggy Stardust》가 막 시작 단계에 있
던 1971년 11월 15일 트라이던트에서 작업되었다. 하지
만 원래 곡이 쓰인 시점은 그보다 1-2년 더 앞선 것으로
보인다. 〈Shadow Man〉의 거친 믹스 버전 세 곡이 담

긴 릴테이프 하나가 1990년 소더비 경매장에서 거래된 바 있는데, 이 버전은 오래전부터 수집가들 사이에서 돌고 돌았던 것이다. 같은 릴테이프에 〈Cyclops〉, 〈The Invader〉, 《The Man Who Sold The World》의 세션에서 흘러나온 초기 데모가 포함되어 있다는 사실은 이 〈Shadow Man〉 버전이 1970년도에 작업되었을 수 있다는 점을 암시한다. 하지만 초기 세션에서 이 노래를 작업했던 당사자였던 토니 비스콘티는 자신이 이 곡을 처음 대한 건 그로부터 30년이 지난 《Toy》 현악 편곡 시점이었다고 주장했다. "이 노래를 좋아해요." 2011년 그는 이렇게 말했다. "만약 전에 들어봤다면 분명히 기억했을 겁니다."

곡의 유래야 어떻든 수집가들로부터 사랑받았던 이 유약한 초기 버전은 보위의 숨은 보석이다. 베일에 싸인 섀도맨은 가사를 통해 인류의 현생에 미칠 미래의 영향력에 대한 숙고를 풀어내고 있다: '그는 너에게 내일을 보여줄 거야 / 그는 너에게 슬픔을 보여줄 거야 / 당신이 오늘 한 일에 대해서He'll show you tomorrow / He'll show you the sorrows / Of what you did today'. 궁극적으로 이 노랫말은 섀도맨 자신이 미래를 투사한 존재임을 말하고 싶은 것 같다: '그의 눈에 네 모습을 비춰보렴 (⋯) 섀도맨은 사실 너 자신이니까 (⋯) 그는 너의 시선이 저 앞쪽에 놓인 걸 알고 있어 / 섀도맨은 모퉁이 근처에서 기다리고 있지Look in his eyes and see your reflection (⋯) the Shadow Man is really you (⋯) He knows your eyes are drawn to the road ahead / And the Shadow Man is waiting round the bend'. 〈The Man Who Sold The World〉, 〈Wild Eyed Boy From Freecloud〉와 명백히 꼭 닮은 가사-'사실 그게 너고 나야really you and really me'-를 가진 〈Shadow Man〉은 매혹적인 호기심을 불러일으키는 멋진 곡이다. 하지만 〈Conversation Piece〉처럼 《Space Oddity》 시기 작곡된 내향적 고립 성향으로 가득한 우울한 포크 발라드인 이 곡이 《Ziggy Stardust》의 콘셉트와 어떻게 부합할 수 있었는지 상상하기란 어렵다.

당시 데이비드가 쓴 몇몇 곡과 같이 〈Shadow Man〉은 비프 로즈의 1968년 앨범 《The Thorn In Mrs Rose's Side》에 경의를 표하는 곡이다. 로즈의 앨범 마지막 트랙 〈The Man〉은 피아노가 이끄는 구슬픈 발라드로 그 이미지는 보위 곡을 어느 정도 예견한 것처

럼 보인다: '그의 이름은 존일 수도 있고 크라이스트(예수)일 수도 있어 (⋯) 그가 사실은 너와 나란 걸 깨닫게 해줘 (⋯) 네가 지나온 길을 돌아봐His name might be John, his name might be Christ (⋯) Let him know he's really you and me (⋯) See the reflection of where you've been before'. 이 노래보다 보위의 〈Shadow Man〉이 더 완전하고, 더 세련되고, 더 심오한 곡이라는 데 동의하지 않을 사람은 거의 없겠지만 로즈의 영향력만큼은 명백했다.

2000년 〈Shadow Man〉은 《Toy》 세션 동안 재녹음 대상으로 선정된 가장 놀라운 곡 중 하나였다. 결과적으로 이 녹음은 2002년 싱글 〈Slow Burn〉의 몇몇 포맷에 포함되었고, 후에 〈Everyone Says 'Hi'〉의 B면으로 들어갔다. 2006년 마이크 가슨은 마이스페이스에 《Toy》 녹음 버전과 미묘하게 다른 믹스 버전을 포스팅했는데, 이 버전은 어쿠스틱 기타가 더 두드러지게 드러난 한편 좀 다른 보컬 이펙트를 활용했다. 2011년, 이와는 다른 추가 믹스 버전이 인터넷에 유출되기도 했다. 이 세 가지 버전 모두에서 보위는 피아노와 현악의 멋진 복고풍 편곡을 배경으로 대단한 보컬 퍼포먼스를 펼쳐 보이는데, 그 결과는 실로 놀라웠다. 30년 동안이나 무시되어 왔던 〈Shadow Man〉은 보위 커리어 사상 가장 아름다운 녹음 중 하나로 만개했다.

SHAKES (샘 쿡)
샘 쿡의 유작이자 1965년도 히트곡은 버즈의 라이브 레퍼토리였다.

SHAKE APPEAL (이기 팝/제임스 윌리엄슨)
이기 팝 앤드 더 스투지스의 《Raw Power》 수록을 위해 보위가 믹싱한 곡이다.

SHAKE IT
• 앨범: 《Dance》 • 싱글 B면: 1983년 5월 [2위]

《Let's Dance》는 샤카 칸의 〈I Feel For You〉, 닉 커쇼의 〈I Won't Let The Sun Go Down On Me〉 같은 무수한 1980년대 초반 히트곡을 통해 익숙해진 복고풍 신시사이저를 바탕으로 타이틀 트랙과 거의 일치하는 베이스라인이 전개되는 호감 가는 클로징 트랙이다. 가사를 볼 때 〈Shake It〉은 정신적 절망을 완화하기 위한 장치로 앨범의 파티 모티프를 솜씨 좋게 포장하고 있

으며-'우리는 우울할 때도 춤출 수 있는 사람들이잖아 We're the kind of people who can shake it if we're feeling blue'-, 앨범 노랫말과 재킷 아트워크에 등장하는 달밤의 복서 이미지를 묘사한다: '나는 더킹과 스웨이를 하며 보름달을 향해 펀치를 날렸어I duck and I sway, I shoot at a full moon'. 하지만 이 곡이 보위의 가장 중요한 성과 중 하나로 환대받게 될 가능성은 없다. 논쟁의 여지 없이 탁월한 5분 7초짜리 리믹스 버전은 《China Girl》의 12인치 싱글 B면을 구성하고 있다.

SHAKIN' ALL OVER (조니 키드)
• 싱글 B면: 1991년 8월 [33위]

훗날 로워 서드가 라이브 서포트 밴드를 맡기도 했던 조니 키드 앤드 더 파이럿츠는 1960년 〈Shakin' All Over〉로 차트 1위에 오르는 기쁨을 누렸다. 시간이 흐른 뒤 이 곡은 두 차례 'Tin Machine' 투어에서 부활했고, 1989년 라이브 레코딩 B면으로 삽입되었다. 1989년 7월 2일 브래드포드 콘서트에서, 보위는 이 곡을 난데없이 나타난 자신의 전 드러머 존 케임브리지에게 헌정했다. 가끔 이 곡을 연주하던 보위가 "한바탕 흔들어 볼까요!(There's a whole lotta shakin' going on!)"라고 외쳤기 때문에 틴 머신이 제리 리 루이스의 1957년도 히트곡 〈Whole Lotta Shakin' Goin' On〉을 연주했다는 잘못된 믿음이 생겨나기도 했지만 사실이 아니다. 1972년 보위가 모트 더 후플과 함께 이 곡을 연주했다는 루머 역시 근거가 없다(이와 관련해서는 'SWEET JANE' 참고).

SHAPES OF THINGS (폴 샘웰-스미스/짐 맥카시/키스 렐프)
• 앨범: 《Pin》

《Pin Ups》에 실린 두 번째 야드버즈 커버는 원래 1966년 차트 3위까지 올랐던 곡이다. 이 곡에서 보위는 〈I Wish You Would〉 때보다 더 설득력 있는 면모를 보여주는데, 그는 과시하는 듯한 퍼커션과 기분이 좋아질 만큼 정교한 프로듀싱으로 보완된 웅변조 보컬을 들려준다. 그렇긴 하지만 〈Five Years〉나 〈Drive-In Saturday〉 같은 곡에서 데이비드는 이미 논쟁의 여지 없이 훨씬 더 멋진 실험을 행한 바 있었다.

SHE BELONGS TO ME (밥 딜런)

밥 딜런의 1965년 앨범 《Bring It All Back Home》에 수록된 이 곡은 1969년 보위의 라이브 레퍼토리였다.

(SHE CAN) DO THAT (데이비드 보위/브라이언 트랜소우)
• 사운드트랙: 《Stealth》

롭 코언 감독의 2005년 액션 스릴러 「스텔스」 사운드트랙에 포함된 〈She Can〉 Do That〉은 2004년 예상보다 일찍 종결된 'A Reality Tour' 이후 나온 보위의 첫 번째 스튜디오 작품이었다. '데이비드 보위 앤드 BT'라는 이름으로 크레딧에 오른 이 곡은 원래 로스앤젤레스에 기반을 둔 작곡가 브라이언 트랜소우(BT)가 백킹 트랙으로 작업해 형태를 갖추게 된 곡이었다. 브라이언 트랜소우는 일련의 솔로 앨범과 영화 「몬스터」(2003)와 「분노의 질주」(2001)의 음악, 토리 에이모스, 실, 디페시 모드와 마돈나 같은 아티스트들의 리믹스 작업을 했던 인물이다. 보위는 가사와 메인 선율을 썼고, 토니 비스콘티를 프로듀서로 선임해 뉴욕 룩킹 글래스 스튜디오에서 보컬을 녹음했다. 보위/토니 비스콘티와 간간이 협업했던 크리스틴 영이 백킹 보컬을 맡았고 《Reality》에 힘을 보탰던 친숙한 인물 마리오 맥널티가 보조 엔지니어로 참여했다. "그러고 나서 나는 프로-툴스(Pro-Tools) 프로그램으로 작업한 결과물을 LA에 있는 브라이언에게 보냈어요." 보위는 과정을 도식적으로 설명했다. "거기서 그가 믹싱 작업을 했죠." 결과적으로 곡은 중얼거리는 듯한 퍼커션 샘플, 페이즈 효과, 그리고 듀란 듀란의 〈Girls On Film〉을 연상시키는 사각거리는 기타 리프가 이끄는 통통 튀는 테크노로 탄생했는데, 그 위에 보위의 활기차고 예언하는 듯 최면을 거는 드론 보컬이 없었다. 이 곡과 가장 가까운 보위 작품은 아마도 《Earthling》에 담긴 클럽 스타일에 경도된 트랙들일 것이다. 리드미컬한 구호 '계속 나아가, 멈추지 마, 나아가, 앞으로 달려나가, 계속 가, 도망쳐, 계속 가, 침착해Keep going, don't stop now, keep going, drive onwards, keep going, take cover, keep going, be cool'는 보위 창작에서 변하지 않는 우선순위가 무엇인지를 상기시킬 뿐만 아니라, 그가 1년 전 건강 문제를 겪었다는 점을 감안했을 때 자기 자신에게 다짐하는 선언문처럼 들리기도 한다.

SHE SHOOK ME COLD
• 앨범: 《Man》

언젠가 토니 비스콘티는 이 트랙이 《The Man Who

Sold The World》를 만들 당시의 '클래식 모먼트' 중 하나로써 'Suck'이라는 제목으로 녹음됐다고 언급하며, 작업하면서 연신 함박웃음을 지었다고 고백했다. 하지만 그의 견해가 보편적으로 받아들여진 것은 아니다. 보위가 이 세션을 무심하게 대했다는 여러 정황 증거를 고려하면, 나는 그가 유독 이 곡을 별 관심 없이 작업했다는 결론을 내리고 싶다. 〈You Shook Me〉(당시 레드 제플린과 제프 벡이 커버하기도 했던)와 로버트 존슨의 〈Love In Vain〉(롤링 스톤스가 《Let It Bleed》에서 녹음하기도 한)으로부터 명백히 영향받은 가사는 너저분한 신비로 포장한 성적 정복욕을 뽐내는 로큰롤에 지나지 않는다. '수많은 젊은 처녀들many young virgins'에 대한 무심한 고백과 한 쌍을 이루는 '그녀는 내 잠재 의지를 빨아들였지she sucked my dormant will'라는 대목은 〈Holy Holy〉에 잘 드러나는 알레이스터 크롤리로부터 영향받은 '섹스 마법'의 뉘앙스를 담고 있다. 한편 크림에게 빚지고 있는 프로그레시브 록 편곡은 순도 100% 믹 론슨의 솜씨다. 1971년 처음으로 미국에 갔을 당시 했던 인터뷰에서 보위는 이미 그 노래와 거리를 둔 채 〈She Shook Me Cold〉가 론슨과 우드맨시의 작품이라는 점을 암시하는 것 같았다. "저 둘은 모두 블루스 광팬이어서 내 곡을 작업하는 데 어려움을 많이 겪었죠." 보위는 작가 존 스웬슨에게 이렇게 말했다. "아주 강력하고 마초적인 곡이었어요. 그래서 저 둘을 위해 쓰면 좋겠다고 생각했죠. 너무 좋아하더라고요. 정말 온 힘을 다해 연주하더군요!" 틀림없이 그들은 그랬다. 하지만 보위의 섬세한 터치(앨범에 실린 다른 록 트랙들로 고전을 만들어낸 힘)에 적응하지 못했던 론슨의 자유분방한 기질은 동시대 음악인 벡, 페이지, 지미 헨드릭스(오프닝 기타 릭에선 〈Voodoo Chile〉의 명백한 영향력을 엿볼 수 있다) 사이로 굽이치는데, 이후 앨범에서 선보인 탁월한 편곡보다 떨어지는 기량이다. 1970년대 초 록스타일에는 완벽히 부합했지만, 데이비드 보위의 곡으로서는 아니었다. "나는 밴드가 막 작업한 결과물에 데이비드가 집중할 수 있도록 그 연주 파트를 빼버려야만 했죠." 훗날 비스콘티는 그 세션 기간 동안 데이비드와 앤지의 행동에 대해서도 언급했다. 이 책에 전부 드러나 있다.

SHE'LL DRIVE THE BIG CAR

• 앨범: 《Reality》 • 라이브 비디오: 「Reality」

2003년 9월 리버사이드 스튜디오 공연에서 〈She'll Drive The Big Car〉를 소개하면서, 보위는 이렇게 설명했다. "한 여성과 그녀의 가족에 관한 비극적인 이야기예요. 그녀는 도시의 험악한 지역에 살고 있죠. 하지만 그녀는 더 험악하고, 질 나쁜 곳에 살고 싶어 해요. 하지만 그녀가 함께하고 싶어 했던 남자친구는 나타나지 않죠."

몽상의 파괴와 환상의 좌절을 담은 결과물은 《Reality》의 가장 애달픈 가사 중 하나임이 확실하다. 앨범에 실린 여러 곡처럼 〈She'll Drive The Big Car〉는 뉴욕 다운타운의 분위기를 가득 풍기고 있다. 도입부 가사는 주인공의 탈출 실패와 연관되어 있다: '그녀는 달빛을 받으며 기다렸어 / 무서웠고 무척 추웠지 / 이 모든 것을 하기엔 너무 늦었다는 느낌도 들었어 / 하지만 당연하게도 그는 나타나지 않았어She waited by the moon / She was sick with fear and cold / She felt too old for all of this / Of course he never showed'. 이 일이 벌어진 후 그녀는 실망스러운 결혼 생활로 돌아간다. 그녀의 결혼 생활은 '누렇게 변색된 잔디밭 위에 뜬 생기 잃은 구름처럼 가식적이다love lies like a dead cloud on a shabby yellow lawn'. 덧없는 기대감은 두 번째 벌스로 넘어가면 더 도드라진다: '오래전 밀레니엄이 빛을 향해 질주하던 때Way back when 'millennium' meant racing to the light'라는 구절은 《Heathen》 발매 시절 2000년에 접어들던 세상을 지배했던 낙관주의가 불과 몇 개월 만에 종적을 감췄다는 허탈감을 종종 피력하던 보위의 발언과 궤를 같이한다. 이 곡의 히로인에게 허락된 유일한 휴식은 〈Fly〉의 주인공과 다를 바 없이 '허드슨강을 따라 남쪽으로 차를 몰며south along the Hudson', 라디오에서 흘러나오는 '구슬픈 소울 음악sad sad soul'을 들으며 '미친 듯 혼잣말을 하는 것뿐and talk herself insane'이다. 《Reality》의 몇몇 트랙처럼, 이 곡은 지독하게 실망스러운 삶에 대한 슬프고도 충격적인 성찰이다.

"그녀의 모든 계획은 예전의 자유분방한 삶으로 자신을 데려가기로 했던 저 배려심 없는 남자친구가 나타나지 않음으로써 무위로 돌아가죠." 데이비드는 『인터뷰』에 이렇게 말했다. "그녀는 다시 중산층 가족의 삶에 얽매이게 되고 리버사이드 드라이브를 따라 차를 모는 순간 불행한 심정에 휩싸인 채 자포자기한 모습이 되죠. 내 생각에 그녀는 왼편으로 차를 틀어 모든 걸 끝내버

린 것 같아요. 무슨 말인지 알겠죠? 이건 슬픈 노래지만 나는 결말에 대한 해석을 열어둔 채 내버려 두었어요. 라디오 볼륨을 크게 키운 채 운전하던 그녀는 자신의 파멸을 부를 결정을 내렸을 때 더 생각할 겨를이 없었어요."

자살을 암시하는 멜랑콜리에도 불구하고, 〈She'll Drive The Big Car〉는 《Reality》에서 가장 중독성 강한 곡 중 하나이다. 이 곡은 펑키(funky)한 백비트를 정교하고 소울 기운이 느껴지는 백킹 보컬, 마이크 가슨의 반복적인 4음 코드 피아노 연주로부터 호소력 강한 보위의 하모니카 장식음 사이를 관통해 흐르는 저항할 수 없을 만큼 귀에 쏙 박히는 모티프, 일련의 리듬 기타 훅, 펑키(funky) 넘버 〈Golden Years〉를 연상시키는 교묘하게 연주되는 퍼커션과 코러스 부분의 박수 소리와 결합했다. 제목은 〈Lady Grinning Soul〉의 한 구절-'그녀는 폭스바겐 비틀을 운전할 거야She'll drive a Beetle car'-에 근간한 것인데, '더 크게 소리쳐Just a little bit louder now'에서 보컬을 주고받는 대목은 폴 리비어 앤드 더 레이더스의 곡으로 데이비드가 1964년 최초로 B면에 커버했던 〈Louie, Louie Go Home〉으로부터 죄다 가져온 것이다. 보위의 리드 보컬은 벌스 부분의 우울하면서도 감정적으로 완전히 소진된, 헤비한 디스토션을 넣은 드론 사운드부터 코러스 부분의 소울 기운이 느껴지는 진심 어린 크루너 창법에 이르기까지 대가의 향기를 풍긴다. 심지어 두 번째로 '슬프고 슬픈 영혼sad sad soul'을 부르는 대목에서 보위는 《Young Americans》의 팔세토 보컬을 흥겹게 전달하고 있다. 〈She'll Drive The Big Car〉를 훌륭하게 정의하는 프레이즈라 하겠다. 이 곡은 'A Reality Tour'의 레퍼토리로 사용되었다.

SHE'S GOT MEDALS
• 앨범: 《Bowie》

1966년 11월 14일 녹음된 이 매혹적인 노벨티 송은 보위가 초기 가사를 통해 남녀 구분이 없는 옷차림과 복장 도착을 주제로 유희를 벌일 때 주목을 끌었다. 남장을 하고 군에 입대한 여성들에 대한 여러 이야기(그중 잘 알려진 인물은 영국인 기자 도로시 로렌스로 그녀는 1차 세계대전 당시 남장을 하고 입대했다가 이 곡이 쓰이기 불과 2년 전인 1964년 사망했다)를 근간으로, 보위는 여성으로 집에 돌아왔을 때 폭격을 받았지만 살아남은 한 복장 도착자 톰보이의 일화를 직조해낸다. 앤서니 뉴리, 토니 행콕과 똑같이 보위의 보컬은 〈Love You Till Tuesday〉처럼 건방진 보컬을 들려주고 있다. '그녀는 신체검사를 통과해 군에 입대했어, 어떻게 그랬냐고 묻지는 마!She went and joined the army, passed the medical-don't ask me how it's done!'를 부를 때 보위의 보컬은 행콕의 뻔뻔한 느낌을 그대로 전달한다. 말장난을 하는 이 제목은 무공훈장을 가리키기도 하지만 남성의 성기를 의미하기도 한다. 1960년대 당시 'medals'라는 단어는 'balls(고환)'를 가리키는 익숙한 속어였는데, 이는 벵갈 무공훈장이 군인 청바지 단추로 쓸 만큼 흔했다는 데서 유래되었다.

편곡 부분, 특히 베이스라인은 그룹 러브의 1966년 동명 타이틀 데뷔작 앨범에 수록된 〈Hey Joe〉에 명백히 빚지고 있음을 드러낸다(러브의 〈Hey Joe〉는 몇 개월 후 녹음된 지미 헨드릭스의 유명한 녹음에 영감을 주었다). 1967년 보위의 미국 퍼블리셔는 밴드 빅 브러더 앤드 더 홀딩 컴퍼니와 제퍼슨 에어플레인에 이 곡을 주었지만 모두 실패했다. 2013년 캘리포니아 사이키델릭 그룹 화이트 펜스가 예상치 못한 커버 버전을 녹음했다.

SHILLING THE RUBES

《Young Americans》로부터 흘러나온 수많은 아웃테이크 중 하나였던 〈Shilling The Rubes〉는 한때 앨범의 타이틀로 고려되기도 했다. 이 곡은 잘 알려지지 않은 곡으로 남아 있었지만, 1974년 8월 13일 시그마 사운드에서 작업된 1분 정도 되는 녹음이 2009년 인터넷에 유출되면서 알려졌고 후에 같은 녹음의 확장 버전 또한 공개되었다. 유출된 짧은 대목(토니 비스콘티가 "〈Shilling The Rubes〉 테이크 원"이라 소개하는)을 근거로 판단하면, 이 곡은 〈Who Can I Be Now?〉와 동일한 음악 자장 안에 있는 서서히 타오르는 소울 넘버이지만, 어디까지나 졸속적인 녹음이다. 데이비드의 억지스러운 보컬은 확실히 완성품이라고는 할 수 없다.

SHINING STAR (MAKIN' MY LOVE)
• 앨범: 《Never》 • 다운로드: 2007년 5월

오점은 있었지만 탁월했던 〈Glass Spider〉 이후 발표된 《Never Let Me Down》은 이 곡과 함께 문제에 봉착하게 된다. 이 곡은 지속적인 실패로 앨범을 인도했던 무

미건조하고 특징 없는 《Never Let Me Down》의 첫 번째 트랙이었던 것이다. 리듬 기타와 신시사이저 박수 소리가 결합된 편곡은 무시받기 딱 좋을 만큼 조잡하다. 하지만 진짜 문제는 가사다. 보위는 이를 두고 "괴상한 소품"이라 말한 바 있었다. "뒷골목 현실을 반영한 곡이죠. 사람들은 자신들의 눈앞에 펼쳐진 재난과 재앙에 직면해 결집하려고 하지만, 그에 대항해 살아남을 수 있을지는 확신하지 못한다는 내용… 이건 그런 배경을 바탕으로 쓴 사랑 노래예요." 하지만 〈Time Will Crawl〉이 불길한 이미지를 만들어내기 위해 컷업 스타일을 활용하고, 심지어 〈Day-In Day-Out〉이 일면 정의로운 분노를 표출하고 있는 반면, 여기서 보위는 절망의 기운을 내비치는 종말론적 의제를 동원하려 한다. '코카인 밀매소crack-house', '신페인당Sinn Fein', '체르노빌 Chernobyl'이라는 주제 언급은 시기가 1987년임을 감안해도 당혹스럽다. 차라리 《Never Let Me Down》 발매 직전에 나온 프린스의 Top10 싱글 〈Sign "O" The Times〉에 흐르는 무덤덤한 분노가 저 주제들을 훨씬 효과적으로 굴삭하고 있을 정도다.

데이비드의 고음 보컬은 스모키 로빈슨에게 빚지고 있는데, 그는 앨범에 명백한 영향을 준 보컬리스트 중 한 명이다. "나는 〈Shining Star (Makin' My Love)〉를 좀 다른 목소리로 불러보려고 했어요. 하지만 잘 안 됐죠." 그는 설명했다. "높으면서도 작게 부르는 스모키 로빈슨 같은 보컬이 필요했어요. 목소리를 바꿔 곡에 맞추는 건 결코 성가신 일이 아니었어요." 사망선고를 내린 것은 게스트 미키 루크의 전혀 어울리지 않는 보컬이었는데, 그의 기여는 "랩 삽입(mid-song rap)"으로 크레딧에 표기되었다.

이 곡은 'Glass Spider' 투어를 위해 리허설되었지만 투어 개막 전에 리스트에서 빠졌다. 미공개 12인치 리믹스는 2007년 《Never Let Me Down》 EP에 다운로드 버전으로 수록되었다.

SHOPPING FOR GIRLS (데이비드 보위/리브스 가브렐스)
• 앨범: 《TM2》
〈Stateside〉라는 참상 뒤에 바로 이어 나오는 곡은 틴 머신의 곡 중 가장 과소평가된 작품이자 리브스 가브렐스의 아내 세라에 대한 보위의 관심을 바탕으로 한 곡이다. 취재 전문 기자였던 세라는 'Glass Tour'에 관여하기 전 6개월 동안 뉴스 프로젝트 「Children Of Darkness」를 진행했다. 이 프로젝트를 통해 그녀는 남아프리카 은광의 아동 노예, 우간다의 아동 군인, 태국과 필리핀의 아동 성노예 같은 스캔들을 취재했다.

틴 머신의 첫 번째 앨범에 실린 매력적이지 않고 귀에 거슬리는 정치적 가사와는 다르게, 보위는 〈Shopping For Girls〉에서 감탄할 만한 가벼운 터치를 선보였는데, 이 곡은 극동지역에서 벌어지는 미성년자 대상 성관광에 대해 조용히 분노하는 노래이다. 가사는 그의 최고 작품 중 하나로 손꼽을 만한데, 예리한 말장난을 통해 교육과 정서 형성의 기회를 박탈하는 특정 문화권을 소환한다. 익숙한 아크로스틱(각 행의 첫 번째 알파벳을 연결해 시를 짓는 작법. 이 노래에서는 'BNB'가 반복된다)은 어느덧 '작은 흑인 아이가 미치광이 신 앞에 떨어졌네A small black someone jumps over the crazy god'라는 가사로 변하는데, 펀치라인은 그다음에 나오는 무미건조한 농담이다. '열아홉 살에겐 난해한 말 / 심한 말일 거야That's a mighty big word for a nine-year-old'라는 구절은 아이의 공포와 일찍 마주하게 된 세상의 진실을 차갑게 폭로한다. 다음 대목에선 〈Cracked Actor〉와 〈Time〉이 잔혹하게 만나고 있음을 확인할 수 있지만, 야비한 현실을 상쇄할 만한 매력은 전혀 없다: '저기 관광객들에게 나체로 매달린 아이들이 있네, 한때 눈이었을 저 공허한 기관은 마약 금단으로 부풀어 올랐지 (…) 당신은 오랫동안 그녀의 눈을 바라봐, 이름을 알려주고 인형이라도 건네주고 싶지These are children riding naked on their tourist pals, while the hollows that pass for eyes swell from withdrawal (…) You gaze down into her eyes for a million miles, you wanna give her a name and a clean rag doll'.

〈Shopping For Girls〉는 'It's My Life' 투어에서 연주되었고, 예상치 못하게도 보위의 BBC 세션에서 부활해 《ChangesNowBowie》에 담겼다. 오리지널을 개작해 더 느릿하게 연주한 이 어쿠스틱 버전은 안 그래도 장황한 곡에 《Tin Machine Ⅱ》풍 지루한 편곡을 넣지 않음으로써 숨 쉴 여지를 확보했다. 2008년 오리지널 버전과 살짝 다른 믹스 버전이 인터넷에 유출되었다.

SHOUT : 'FASHION' 참고

SILLY BOY BLUE

• 앨범: 《Bowie》 • 라이브 앨범: 《Beeb》, 《Bowie》(2010)
• 컴필레이션: 《The Last Chapter》, 《The Toy Soldier EP》(The Riot Squad)

이 곡은 데람 시절 보위가 발표한 탁월한 트랙으로 1966년 12월 8일과 9일 녹음되었다. 또한 불교에 대한 그의 관심이 높아지던 초창기에 썼던 트랙 중 하나이기도 하다. 그는 앞서 2월 『멜로디 메이커』에 이렇게 말한 바 있다. "나는 티베트에 가보고 싶어요. 당신도 알다시피 매혹적인 곳이랍니다. … 티베트 수도승, 라마들은 깊은 산 속에 들어가 3일에 한 끼만 먹는다고 해요. 터무니없는 말처럼 들리죠. 몇백 년 동안이나 산다는 말도 있어요." 불교에 대한 관심은 이 시기에 나온 다른 몇몇 트랙을 통해 알려지게 될 예정이었다. 하지만 〈Silly Boy Blue〉는 그중에서도 최초였을뿐더러 가장 명확한 메시지를 담고 있다. '티베트의 아이Child of Tibet'를 다루는 가사, 은자의 도시 라싸, 달라이 라마의 궁 포탈라, 윤회(reincarnation)와 '야크 버터로 만든 조각상Yak-butter statues'에 대한 언급과 함께 '첼라chela'(불교 입문자)와 '초자아overself'와 같은 여러 불교 용어들이 거론되었기 때문이다. 1968-1969년 이 개작된 버전은 데이비드의 티베트 관련 마임 시퀀스 「Jetsun And The Eagle」의 배경에 사용된다(3장 참고).

1967년 봄 라이엇 스쿼드와 짧게 얽혀 있던 보위는 이 곡의 또 다른 녹음을 개시하게 된다. 바로 〈Toy Soldier〉, 〈Waiting For The Man〉을 낳았던 4월 5일자 데카 스튜디오에서의 녹음이었다. 최소한 일곱 개의 인스트루멘털 녹음이 라이엇 스쿼드의 라이브를 위한 백킹 트랙으로 만들어졌다. 그 결과 나타난 버전은 앨범 버전보다 더 관습적인 비트를 담은 연주였고, 드럼과 베이스가 더 강조되었으며, 역재생 효과를 내는 기타, 오르간과 플루트가 들어갔다. 라이엇 스쿼드와 함께 녹음한 더 단순한 어쿠스틱 버전에는 데이비드의 보컬이 들어갔는데, 이 버전은 《The Last Chapter: Mods & Sods》와 《The Toy Soldier EP》에 수록되었다. 훗날 데이비드는 이 곡을 린지 켐프의 마임극 「Pierrot In Turquoise」에서 연주했고, 1967년 12월 18일과 1968년 5월 13일 열린 자신의 첫 BBC 세션에서 두 차례 새로운 추가 녹음을 진행했다. 이 중 앨범 버전과 스타일상으로 유사한 첫 번째 녹음은 《David Bowie: Deluxe Edition》에서 들을 수 있으며, 《Bowie At The Beeb》에서 들을 수 있는 두 번째 녹음에서는 토니 비스콘티가 현악기, 키보드,

퍼커션으로 장대하게 구성한 편곡을 보여주는데 그의 편곡은 실제로 곡의 잠재력을 풍성하게 만든다. 티베트 심벌즈와 공이 울려 퍼지고, 보위는 연주 부분에서 '뎅 뎅 뎅(Chime Chime Chime)' 소리를 내는데 이는 불교 스승이자 친구였던 차임 린포체(Chime Rinpoche)에게 헌정하는 의미였다.

보위가 데람 시기 발표했던 많은 곡들처럼 〈Silly Boy Blue〉는 여러 아티스트들이 녹음했다. 주디 콜린스, 제퍼슨 에어플레인, 빅 브러더 앤드 더 홀딩 컴퍼니에게 거절당한 곡은 빌리 퓨리의 손에 들어갔는데 그의 커버는 1968년 3월 성공을 거두지 못한 팔로폰 레코즈에서의 싱글 〈One Minute Woman〉의 B면에 삽입되었고 2006년 컴필레이션 《Oh! You Pretty Things》에 포함되기도 했다. 미국에서 이 곡은 훗날 존 레넌과 함께 작업하게 되는 엘리펀츠 메모리라는 무명 그룹에 의해 녹음되었다.

〈Silly Boy Blue〉의 멜로디는 영국의 팝 그룹 라이트 세드 프레드의 1991년 히트곡 〈Don't Talk Just Kiss〉의 코러스 부분에 음 하나하나 비슷하게 되풀이되었다. 의도적인 결과든 아니든, 라이트 세드 프레드와의 연관이 이번이 처음은 아니었다(이와 관련해서는 5장 'JAZZIN' FOR BLUE JEAN' 참고).

여러 부틀렉에 등장했던 2분 56초짜리 데모는 1965년 10월 R. G. 존스 스튜디오에서 로위 서드와 함께 녹음한 버전이다. 〈Can't Help Thinking About Me〉의 영향력이 드리워진 10대 가출 청소년의 일화라는 완전히 다른 가사를 담은 이 버전은 머나먼 티베트보다는 런던 교외 지역과 더 밀접한 연관이 있다. 비틀스의 팬이라면 베이스 기타와 삽입된 박수 소리에서 〈I Want To Hold Your Hand〉를 연상할 수 있다.

〈Silly Boy Blue〉의 새로운 스튜디오 버전은 여러 곡이 탄생했던 2000년 《Toy》 세션에서 녹음된 것이었다. 공식적으로는 발매된 바 없는 이 5분 33초짜리 장대한 녹음은 인터넷에 유출되었고, 1968년 버전에 사용된 화사한 현악 편곡과 종소리 읊조림을 그대로 간직한 《Toy》 세션의 하이라이트이다. 2001년 2월 26일, 데이비드는 카네기 홀에서 열린 티베트 하우스 자선 콘서트에서 《Toy》 버전 편곡에 근거해 탁월한 라이브 퍼포먼스를 펼쳤다. 이날 그의 공연에는 스코치오 콰르텟과 드레풍 고망 승가대학(Drepung Gomang Buddhist Monastic University)의 수도승들이 도움을 주었다.

SILVER SUNDAY

베일에 싸인 보위의 이 곡은 1967년경 쓰인 것으로 추정된다.

SILVER TREETOP SCHOOL FOR BOYS

잘 알려지지 않은 보위의 이 곡은 《David Bowie》의 모호한 위협을 담은 사이키델릭 무드를 반복하는데 이는 아마도 랜싱대학 학생들의 대마초 흡연 사건을 다룬 신문 기사로부터 영감을 얻은 것으로 보인다. 하지만 발표 날짜는 의심스럽다. 곡은 1967년 봄 데모로 녹음되었지만, 관련 학생들은 10월에야 퇴학당했기 때문이다. 〈Silver Treetop School For Boys〉는 보위가 동료들과 짧게 유지했던 밴드 라이엇 스쿼드의 레퍼토리 중 하나였다. 데이비드의 존재가 잘 드러나지 않고, 베이시스트 '크로크' 프레블이 리드 보컬을 맡은 이 조악한 리허설 버전은 라이엇 스쿼드가 발매한 《The Last Chapter: Mods & Sods》와 《The Toy Soldier EP》에 수록되어 있다. 비슷한 시점, 데이비드 보위는 자신의 데모를 녹음하고 있었다.

제목은 말할 것도 없고 리듬 트랙, 벌스 멜로디는 모두 1967년 봄의 히트곡이자 제프 벡의 따라 부르기 좋은 클래식 〈Hi-Ho Silver Lining〉으로부터 적지 않은 영향을 받았다. 5월 22일, 〈Hi-Ho Silver Lining〉이 Top20에서 4주 동안 머물고 있을 무렵, 케네스 피트는 보위의 〈Silver Treetop School For Boys〉를 프로듀서 스티브 로랜드에게 보냈다. 물론 결과물은 나오지 못했지만 그해 이 곡은 다른 두 그룹이 녹음해 발표했다. 스타트를 끊은 슬렌더 플렌티의 버전은 9월 폴리도르 레코즈를 통해 싱글 발매되었다. 이보다 더 잘 알려진 버전으로 케네스 피트가 매니저였던 스코틀랜드 밴드 비트스토커스의 버전은 12월 그들의 CBS 싱글 〈Sugar Chocolate Machine〉의 B면에 실렸고, 훗날 《David Bowie Songbook》, 《Oh! You Pretty Things》, 2005년 《The Beatstalkers》 CD에 수록되었다. 나중에 비트스토커스가 커버하기도 한 〈Everything Is You〉 때와는 달리, 이번에 데이비드는 녹음 작업에 아무것도 기여하지 않았다.

2004년 10월, 분실된 것으로 알려졌던 보위의 오리지널 데모가 이베이 경매에 모습을 드러냈지만 최저 설정 가격에 도달하지 못해 거래가 무산되었다. 이 조악한 퀄리티의 2분 38초짜리 녹음은 인터넷에서 들을 수 있다. 더 세련된 두 번째 보위 버전은 몇몇 개인들이 소장하고 있다.

SISTER MIDNIGHT (이기 팝/데이비드 보위/카를로스 알로마)

• 라이브 앨범: 《A Reality Tour》 • 라이브 비디오: 「A Reality Tour」

1976년 1월 'Station To Station' 투어 리허설 기간 동안 쓰여 초창기 미국에서 보내던 시기 몇 차례 공연되었던 〈Sister Midnight〉은 협업으로 만들어진 곡이다. 카를로스 알로마는 기타 리프를 고안해냈고, 데이비드는 첫 번째 벌스를 썼으며, 이기 팝은 가사를 완성하는 식이었다. 1976년 투어를 위해 녹음된 리허설 레코딩은 곡의 기원이 〈Fame〉과 〈Stay〉 같은 초기 곡들에 세공된 카를로스 알로마의 펑크(funk) 그루브에 있음을 보여주는데, 그런 요소는 곡에 담긴 냉정하고 예리한 특성들이 드러나기 시작하면서 이후 연주에서는 대부분 배제되었다. 데이비드가 프로듀서를 맡고 가사를 수정한 이기의 황량하고 완전한 스튜디오 버전은 〈Sister Midnight〉의 가사-'바보idiot'-로부터 제목을 딴 앨범 《The Idiot》의 세션 시작 시점이었던 6월 말 샤토 데루빌에서 녹음되었다. 이 곡은 미국에서 싱글로 발매되었지만 차트 진입에는 실패했다.

〈Sister Midnight〉은 1977년 'Iggy Pop' 투어(이기가 발매한 다양한 라이브 버전이 있다. 2장 참고)에서 선보였고, 이기와 데이비드는 4월 13일 CBS 「The Dinah Shore Show」에 출연해 이 곡을 공연했다. 비록 데이비드는 자신의 스튜디오 버전으로는 이 곡을 녹음한 적이 없지만, 멜로디는 훗날 다른 가사-오리지널 버전에서 살아남은 가사는 '저 모든 걸 들을 수 있니can you hear it at all?'-와 결합되어 〈Red Money〉라는 곡으로 재편되었고 《Lodger》의 마지막 트랙으로 수록되었다. 보위는 오리지널 〈Sister Midnight〉의 단편들을 가져와 'Sound+Vision' 투어의 몇몇 공연에서 〈Young Americans〉를 연주할 때 소개했고, 'A Reality Tour'를 위해 풀 버전으로 부활시켰다. 2007년 이기의 오리지널 녹음은 안톤 코르빈 감독이 연출한 조이 디비전의 보컬리언 커티스의 전기 영화 「컨트롤」(2007)의 사운드트랙에 삽입되었다. 이 영화는 《The Idiot》과 이후 발매된 보위/팝의 베를린 시기 앨범으로부터 강하게 영향받은 작품이었다.

SITTING NEXT TO YOU (데이비드 보위/마크 볼란)

마크 볼란은 자신을 글램 록의 첫 슈퍼스타로 만들어 준 열한 곡의 Top10 싱글을 연달아 내며 데이비드보다 앞선 커리어를 시작했지만, 초기 모멘텀을 유지하는 데는 실패했다. 보위와는 다르게 볼란은 움직이는 목표물을 내놓을 능력도 의지도 없었다. 글램 록이 시들기 시작하자 그의 음악은 재앙에 가깝게 나빠졌다. "슬픈 이야기지만, 마크는 결코 3분이 넘는 싱글을 내놓을 수 없게 되었어요." 훗날 토니 비스콘티는 작가 바니 호스킨스에게 이렇게 말했다. 1970년대 중반 로스앤젤레스와 몬테카를로에서 보위처럼 엄청난 코카인 중독(하지만 보위와는 다르게 볼란은 이 시기 그 어떤 클래식 앨범도 내놓지 못했다)에 시달려 쇠약해진 볼란은 1976년 히트곡 〈I Love To Boogie〉와 1977년 베스트 앨범 《Dandy In The Underworld》로 한동안 조심스럽게 재기하는 모습을 보였다. 그즈음 볼란은 『레코드 미러』에 자신이 보위와 조인트 앨범을 발매할 계획이라고 털어놓기도 했다. "각자 한 면을 작업하는 거죠. 과연 어떤 조합이 될까요! 1970년대의 두 위대한 음악 영향력이 결합하는 순간이겠죠!" 하지만 이 모든 구상은 데이비드와의 한담에서 비롯된 환상에 불과했다. 하지만 이후 1977년 볼란은 그라나다 텔레비전 방송국에서 방영되던 10대들을 위한 팝 쇼 사회자로서 예상 밖의 생명력을 이어가게 된다. 두 오래된 스파링 파트너가 다시 조우하게 된 것은 볼란의 TV 쇼 「Marc」의 세트장에서였다.

당시 보위는 《"Heroes"》를 위한 미디어 홍보를 진행하던 중이었는데, 그가 출연에 동의한 것은 전적으로 타이틀 트랙을 대중 앞에 선보이기 위해서였다. 1977년 9월 9일 그라나다 텔레비전 방송국 소유 맨체스터 스튜디오에서 녹화된 이 방송은 일촉즉발의 상황이었지만 분위기 좋게 촬영되었다. 볼란의 스튜디오 밴드 멤버에는 1974년 《David Live》 작업 당시 급여에 불만을 품고 투쟁을 벌였던 악명 높은 사건에 연루된 두 멤버 허비 플라워스와 토니 뉴먼이 포함되어 있었기 때문이었는데, 보위는 신경 쓰지 않는 모습이었다. 몇몇 전기 작가들은 이 방송을 극렬한 자아 투쟁으로 묘사하려 애썼지만, 그날의 유일한 불상사는 게스트 밴드 제너레이션 엑스의 지각뿐이었다. 쇼의 클라이맥스에 데이비드는 마크와 함께 쓴 신곡 〈Sitting Next To You〉를 연주하기 시작했다. 스튜디오 스케줄은 예정된 시간을 넘어섰고, 방영분에서는 누락되는 엄청난 사태가 벌어졌다. 무대를 잠시 이탈한 볼란이 기타 인트로를 시작하는 순간 사운드가 개판으로 변한 것이다. 프로그램 스태프들이 황급히 전원을 뽑아버렸고 볼란은 드레싱룸으로 달려가 눈물을 보였는데 영상에는 보위가 사태 회복을 위해 기술자들에게 뭔가를 제안하는 장면만 담겨 있다. 볼란을 포함한 모든 사람들이 녹화 테이프를 보는 동안 유쾌해지는 한 장면을 목격했다. "햐, 이거 그림일세!" 데이비드가 이렇게 말했다고 전해진다. "마지막 장면을 꼭 살려야 해요." 그들은 그렇게 했다. 하지만 볼란은 그 장면을 방송으로 볼 수 없었다. 그로부터 7일 후인 9월 16일 늦은 밤, 볼란은 반스에 위치한 로햄턴 레인에서 발생한 자동차 사고로 사망하고 만다. 토니 비스콘티와 보위는 9월 20일 골더스 그린에서 열린 볼란의 장례식에 참석했고, 이후 볼란의 아들을 위한 신탁 기금을 설립했다.

(〈Jeepster〉 스타일의 기타 인트로를 담은) 〈Sitting Next To You〉가 짧게 텔레비전 전파를 탄 데 이어, 보위와 볼란이 20분 남짓 이 곡을 버디 홀리 스타일의 코러스-'난 뭘 해야 하지? 우-후! 당신 옆에 앉으면 말야!What can I do? Ooh-hoo! Sitting next to you!'-와 함께 녹음한 오디오 테이프가 발견되었다. 몇몇 출처는 이 곡의 제목을 'Sleeping Next To You', 혹은 'Standing Next To You'라고 언급하고 있다. 하지만 테이프에 녹음된 노래를 들어보면 'sitting'이라는 단어를 명확히 들을 수 있다. 거칠게 작업된 리허설 녹음은 완전한 것도 아니고 1977년 보위/볼란이 함께 작곡한 〈Madman〉처럼 만족스러운 것도 아니다.

SIXTEEN (이기 팝)

보위는 이기 팝의 앨범 《Lust For Life》를 위해 이 트랙의 공동 프로듀서와 피아노 연주를 맡았다.

SKUNK CITY (데이비드 보위/마크 볼란) : 'MADMAN' 참고

SLEEPING NEXT TO YOU : 'SITTING NEXT TO YOU' 참고

SLIP AWAY

• 앨범: 《Heathen》 • 라이브 앨범: 《A Reality Tour》
• 라이브 비디오: 「A Reality Tour」

의심의 여지 없이 《Heathen》의 하이라이트 중 하나인 장엄한 〈Slip Away〉는 아쉬움으로 가득한 피아노, 비등하는 현악과 마음을 울리는 코러스가 즉각적으로

〈Space Oddity〉나 〈Life On Mars?〉를 연상시키는 압도적인 발라드이다. 가사는 잘 알려지지 않은 저예산 어린이 텔레비전 시리즈 「The Uncle Floyd Show」에 출연하는 두 머펫의 관점을 통해 독특하게 표현된 잃어버린 행복과 빛바랜 행복을 우울하게 돌아보고 있다. 피아니스트이자 엔터테이너 플로이드 비비노를 앞세운 이 쇼는 1974년 1월 뉴저지 지역에서 방영되기 시작해 지속적으로 프로그램을 갈아치우는 부침 심한 텔레비전 채널에서 간신히 명맥을 이어오다가 1999년 케이블비전 방송국으로 넘어와 막을 내렸다. 「Banana Splits」와 「The Muppet Show」 사이의 어느 지점에서 무질서하고 불손했던 어린이 대상 버라이어티 쇼였던 「The Uncle Floyd Show」는 1970년대 후반 WTVG 방송을 통해 첫 성공의 감격을 누렸다. 당시 미디어로부터 더 큰 관심을 받기 시작하게 된 프로그램 측은 스퀴즈나 라몬스 같은 밴드들이 스튜디오에서 공연할 수 있도록 유혹했다. 1980년 쇼 녹화 도중, 출연자들은 데이비드가 객석에 앉아 시그니처 송인 〈Deep In The Heart Of Jersey〉를 박수를 치며 따라 부르는 광경을 보고 깜짝 놀랐다. 나중에 백스테이지를 찾은 데이비드는 출연진들에게 자신이 이 프로그램을 무척 사랑하며 연극 「엘리펀트 맨」의 추가 세션이 벌어지는 매일 밤마다 챙겨보았다고 고백했다. 이에 경악한 출연자들은 어떻게 처음 이 쇼를 알게 되었느냐고 물었고, 데이비드는 또 다른 팬이었던 존 레넌으로부터 소개받았다고 밝혔다.

"1970년대 후반 내가 알던 모든 사람들은 특정 오후 시간이 되면 「The Uncle Floyd Show」를 보러 귀가를 재촉하곤 했지요." 2002년 데이비드는 이렇게 회고했다. "UHF 채널 68을 통해 방영된 그 쇼는 뉴저지에 위치한 그의 집 거실에서 막 촬영된 것처럼 보였어요. 친구들이 모두 등장하는 그의 쇼는 정말 재미있었죠. 코미디언 수피 세일스 스타일의 개그였어요. 시청 대상은 분명 아동층이었지만, 나는 내 나이대의 많은 사람들이 그 프로를 꼭 챙겨본다는 사실을 알고 있었어요. 우리는 거실에 모여 TV를 보곤 했어요. 너무 유쾌한 프로그램이었어요."

실제 연예인이 등장하기도 했지만, 어디까지나 쇼의 핵심 재미는 수많은 인형 캐릭터와 엉클 플로이드의 상호작용에 있었고, 그중에서도 플로이드의 분신 목소리를 내는 목각 광대이자 플로이드가 조작하는 복화술 인형 우기(복화술사가 따로 없었으므로, 그는 카메라가 대화 도중 우기의 얼굴을 클로즈업할 때까지 기다리곤 했다)가 중심이었다. 다른 스타 인형은 본스 보이였는데, 냉소적인 재담을 구사하는 이 해골의 캐치프레이즈는 "정신 차려, 이 친구야(Snap it, pal!)"로, 이 문구는 쇼의 트레이드마크처럼 되었다.

「The Uncle Floyd Show」는 뉴저지에서 태어난 시청자들 사이에서 맹렬한 지지를 얻었지만, 희망했던 미 전역에서의 성공을 달성하지는 못했다. 성공에 가장 근접했던 순간은 1982년 거대 방송사 NBC가 잠깐 전국 신디케이션을 했을 때였지만, 예상 가능한 컴플레인에 시달리며 곧 좌초되고 말았다(이 프로를 방송하던 한 방송국은 "쓰레기"라는 욕을 먹었다. 또 다른 사람들은 브러더 빌리 바비 부퍼라는 캐릭터의 종교적 불경스러움에 대해 반발했다). 1983년 즈음, 이 쇼는 다시 뉴저지의 케이블 TV로 강등되었다.

보위의 〈Slip Away〉 가사는 지금은 잊힌 인형들이 어떻게 명성을 얻게 되었는지를 아쉬움에 찬 이미지로 회고하며-'예전에는 가능했는지도 몰라 / TV 화면 속 본스와 우기가Once a time they nearly might have been / Bones and Oogie on a silver screen'-, 그들의 짧았던 영광은 하늘 저 멀리 날아가버린 전파에 지나지 않는다는 것을 확인한다-'우기는 다시는 그런 시간이 오지 않을 거라는 걸 알아 / 우리 중 몇몇은 늘 뒤에 남아 있겠지만 말이야 / 저 우주 저편에서 언제나 지금이 1982년이라는 듯Oogie knew there's never ever time / Some of us will always stay behind / Down in space it's always 1982'-. 그리고 이제 역사 속으로 퇴장하는 이 쇼는 그 쇼를 직접 보았던 소수에게만 기억되게 될 것이라는 것을-'그 누구도 그들이 뭘 할 수 있는지 몰랐어 / 당신과 나만 빼고 말이야 / 이제 그들이 사라져 가네No-one knew what they could do / Except for me and you / They slip away'-. 하지만 〈Slip Away〉의 위대함은 구체적이고 독특한 저 언급 대상들을 초월하는 사색적인 아름다움에 있다. 상실과 갈망의 노래로, 이 곡의 주제는 보편적이다.

원래 〈Slip Away〉는 2000년 'Uncle Floyd'라는 제목으로 녹음되어, 발매되지 못한 《Toy》 앨범에 수록될 예정이었다. 공동 프로듀서 마크 플라티는 훗날 이 곡이 《Toy》 트랙 중 가장 마지막에 완성되었다고 회고한 바 있는데, 가사는 룩킹 글래스 스튜디오의 믹싱 세션 단계에 들어가서야 쓰였다. "데이비드는 내가 트랙을 믹싱

하기 시작하는 동안 홀로 가사를 쓰기 시작했어요." 플라티는 설명했다. "내가 꽤 괜찮게 러프한 믹스를 만들었을 때, 그는 가사 작업을 끝마쳤죠. 항상 그렇듯, 보위는 거의 전부를 첫 녹음에 불러버렸어요. 그 광경을 본 스튜디오 어시스턴트 헥터 카스틸로와 나는 소름이 돋았죠. 그것은 리사 저마노의 섬뜩한 바이올린과 게리 레너드의 무시무시한 기타 사운드에도 위축되지 않는 강렬한 감성이었어요. … 아웃트로 부분에서, 우리는 스털링 캠벨, 홀리 파머, 코코 슈왑, 룩킹 글래스의 스태프션 맥콜, 피트 케플러와 함께 스튜디오 B에서 녹음하고 있던 밴드 스트레치 프린세스를 한데 불러들여 함께 코러스를 부르게 했어요. 하여간 그 건물 안에 있던 목소리를 낼 수 있는 사람이라면 죄다 붙잡아 왔죠."

2011년 인터넷에 유출된 《Toy》 세션에서 완성된 6분 14초짜리 미발표 버전은 「The Uncle Floyd Show」에서 추출한 장황한 대화 한 대목으로 시작하고(이 전략은 훗날 'A Reality Tour'에서 이 곡을 연주하는 동안 부활했다), 오리지널 버전과 가사가 다를 뿐만 아니라('TV 화면 속 본스와 우기'라는 가사를 '수많은 스크린 속 본스와 우기Bones and Oogie on a million screens'로 변경) 프레이즈와 편곡 측면에서도 중대한 차이를 보인다. 《Heathen》에선 누락되었지만 《Toy》에선 연주를 맡았던 드러머 스털링 캠벨이 '코니 아일랜드' 라인이 막 끝난 후 앨범과 동일한 3연속 교묘한 연주를 구사하며 존재감을 드러내는 장면을 확인하는 것 또한 흥미롭다. 훗날 그는 'Heathen' 투어와 'A Reality Tour'에서 이 연주를 다시 집어넣는데, 《Heathen》 앨범에는 확실히 빠져 있는 연주이다.

2001년 이 곡은 《Heathen》 삽입을 위해 처음부터 다시 다듬어졌는데, 장엄하고 웅장한 토니 비스콘티 특유의 프로듀싱으로 인해 더 좋아졌다. 신스 스트링, 구슬픈 술집풍의 피아노, 유연한 베이스의 세례를 받은 〈Slip Away〉는 스타일로폰의 사용으로 다시 한번 주목할 만한 곡이 되었다. 스타일로폰은 바로 〈Space Oddity〉에 사용되어 유명세를 탄 장난감 전자 악기로 2000년대 시장에서 소멸되었으나 데이비드의 커버곡 〈Pictures Of Lily〉를 포함한 많은 트랙에 사용되기 위해 다시 모습을 드러냈다. "영국에 사는 누군가가 내게 롤프 해리스가 사용하던 오리지널 악기를 보내 주었어요. 정말 기뻤죠." 그는 2002년 이렇게 말했다. "1969, 70년 이후로는 이 악기를 볼 수 없었어요. 나

는 〈Pictures Of Lily〉에 스타일로폰을 솔로 악기로 사용했고, 내 생각이긴 하지만 곡은 아주 잘 빠진 것 같았어요. … 나는 이 악기를 어딘가에 다시 사용해야만 한다고 중얼대곤 했죠. 이 악기를 오랜 신스 컬렉션에 간직해두고 있었어요. 긴 시간 동안 오래된 악기를 여러 개 모아 두었거든요. 이 앨범에 써먹기 위해 꺼내게 된 거죠." 트랙을 열고 닫는 로-테크(low-tech) 신스와 테이프를 거꾸로 재생하는 책략은 보위가 베를린 시기에 사용했던 실험적인 사운드 텍스처를 연상케 했다. 특히 〈Subterraneans〉 같은 곡 말이다. "스타일로폰 소리를 〈Slip Away〉의 마지막에서 잘 들을 수 있을 겁니다." 보위는 지적했다. "토니는 내가 자신의 현악 파트에서 가장 높은 음을 커버하는 게 좋겠다고 제안했어요. 그 결과 음악에 상승감이 부여되었죠."

5.1 채널 리믹스를 거쳐 《Heathen》 SACD에 수록된 버전은 CD 버전보다 살짝 길다. 데이비드는 'Heathen' 투어와 'A Reality Tour'에서 종종 스타일로폰을 연주했는데, 〈Slip Away〉의 장대한 라이브 퍼포먼스는 공연장의 하이라이트였다.

SLOW BURN
- 앨범: 《Heathen》 • 유럽 발매 싱글 A면: 2002년 6월
- 컴필레이션: 《Best Of Bowie》

〈Slip Away〉가 보위의 클래식 발라드들을 상기시킨다면, 《Heathen》에 수록된 그다음 트랙은 보위의 또 다른 빈티지 사운드를 소환한다. 그것은 〈"Heroes"〉, 〈Teenage Wildlife〉와 같은 트랙에서 전형적으로 드러났던 올드 스쿨 R&B를 미래지향적으로 다시 손본 음악이다. 두 곡은 모두 〈Slow Burn〉의 요동치는 베이스라인과 상승하는 리드 기타를 즉각적으로 연상하게 만드는데, 코드 변화에도 불구하고 파멸로 이끌리는 가사와 소울의 향기가 풍기는 색소폰 하모니는 이 곡에 완전히 새로운 색깔을 부여한다.

당시 대부분의 리뷰에서 지적된 바대로 〈Slow Burn〉은 더 후의 피트 타운센드의 탁월한 기타 퍼포먼스가 특징인 트랙인데, 피트는 〈Because You're Young〉 이후 22년 만에 보위의 작품에 기여했다. 보위는 이 곡에서 그의 기타 퍼포먼스를 "자신이 들은 것 중 가장 독특하면서도 공격적인 기타 연주로 그가 최근에 펼쳤던 그 어떤 연주와도 다른 것"이라고 평했다. 둘의 협업은 2001년 10월에 만난 이후 진행되었는데, 그 시점

《Heathen》의 세션은 이미 완료된 상태였다. "그는 뉴욕에서 열릴 콘서트에 참여하기 위해 미국으로 온 상태였죠." 보위는 설명했다. "나도 그랬고요. 하지만 리허설이 너무 길어졌고 우리는 어떤 녹음도 할 수 없었어요. 그는 다시 영국으로 건너와야만 했죠. 나는 그에게 MP3를 보내주었어요. 파일을 받은 그는 프로-툴스 프로그램으로 자신이 맡은 부분을 작업한 뒤 전송해주었어요. 스튜디오에서 작업을 진행한 거죠. 모든 과정이 이메일로 이루어졌어요."

그로부터 석 달 후인 2002년 1월 29일, 《Never Let Me Down》에서 마지막으로 연주를 들려준 3인조 색소폰 그룹인 보르네오 호른스가 추가 오버더빙을 진행했다. 그즈음 보위는 〈Slow Burn〉을 "지금껏 앨범에 들어간 곡 중 가장 마음에 드는 트랙"이라고 언급하며, 이 곡을 "우울하고 슬프면서도 강한 R&B 느낌이 나는 곡"이라고 묘사했다.

〈Slow Burn〉은 데이비드가 "저급한 불안"이라고 언급한 《Heathen》의 집착을 지속적으로 보여주고 있다. 오프닝 트랙 〈Sunday〉처럼, 많은 리뷰어들은 가사가 어떤 점에서 2001년 9월 11일 벌어진 테러를 언급하고 있다고 지적하고 있지만 이는 정확한 지적이 아니다. 보위의 설명대로 '이 끔찍한 도시this terrible town'에 '도사린 공포fear overhead'에서 느껴지는 불안한 암시는 테러리스트들이 도시를 공격하기 훨씬 전부터 보위가 키워왔던 정서에 근거한 것이었으니까. 실제로 보위가 예전에 쓴 곡에서 이와 동일한 우려를 확인할 수 있다. 도시 내부의 편집증-'벽에는 눈이, 문에는 귀가 있어야 하지 / 하지만 우리는 어둠 속에서 춤을 출 거고 저들은 우리의 삶을 가지고 유희를 벌일 거야The walls shall have eyes and the doors shall have ears / But we'll dance in the dark and they'll play with our lives'-이 느껴지는 대목은 《Scary Monsters》와 《Diamond Dogs》 같은 앨범의 가사를 연상시키고, '이게 우리 시대야These are the days'라는 가사가 내포한 불길한 위협은 〈Under Pressure〉와 〈The Dreamers〉에 이미 잘 활용된 바 있었다. 하지만 이것이 〈Slow Burn〉이 개성이 부족하다는 의미는 아니다. 오히려 이 곡은 《Heathen》에 수록된 가장 강력한 곡 중 하나이다. 토니 비스콘티의 면도날처럼 예리한 프로듀싱은 두 번째 벌스를 강조하는 긴장감 넘치는 색소폰 사운드에서 알 수 있듯 화려한 터치로 넘실거리는 반면, 데이비드의 보컬

녹음은 〈"Heroes"〉를 강하게 연상시킨다.

《Heathen》 SACD에서 5.1 채널로 리믹스된 〈Slow Burn〉은 CD 버전보다 살짝 길다. 《Heathen》의 첫 번째 싱글이기도 한 〈Slow Burn〉은 2002년 여름 라이브 텔레비전 프로그램에 몇 차례 모습을 드러냈는데, 그중에는 6월 2일 뉴욕에서 미리 녹화된 「Top Of The Pops」도 포함되어 있었다. 하지만 음반사의 계획 변경으로 인해 싱글 발매는 중구난방이 되었다. 본토인 유럽 대부분의 국가에서 이 곡은 2002년 6월 3일 두 장의 디스크로 발매되었다. 명함 케이스로 된 CD에는 〈Wood Jackson〉과 〈Shadow Man〉이 추가적으로 포함되었고, 맥시 싱글 CD에는 이와 같은 트랙리스트에 〈When The Boys Come Marching Home〉, 〈You've Got A Habit Of Leaving〉이 더 들어갔다. 두 포맷에는 모두 〈Slow Burn〉의 풀렝스 앨범 버전이 담겼고, 3분 55초짜리 라디오 에디트 버전은 프로모 CD에, 나중에 《Best Of Bowie》에 수록되었다. 소량의 유럽 발매 싱글이 영국으로 수입되었지만 원래 2002년 7월로 예정되어 있던 공식 영국반 싱글 발매는 취소되었다. 2개월 후 〈Everyone Says 'Hi'〉가 발매되기까지 《Heathen》에서는 그 어떤 싱글도 영국에서 발매되지 않았다. 예상 외로 〈Slow Burn〉은 앨범의 대표곡으로 표기되었지만 불과 두 차례 공연이 지나간 후 'Heathen' 레퍼토리에서 사라졌다. 두 번째이자 마지막으로 세트리스트에 포함되었던 것은 6월 29일 멜트다운 공연이었다. 필름스 오브 컬러스의 커버 버전은 2011년 발매되었고, 그로부터 2년 후 킬러스의 프런트맨 브랜든 플라워스는 자신들의 2004년 히트곡 〈All These Things That I've Done〉에 〈Slow Burn〉의 베이스라인을 따왔다고 고백했다.

A SMALL PLOT OF LAND (데이비드 보위/브라이언 이노/리브스 가브렐스/마이크 가슨/에르달 크즐차이/스털링 캠벨)
• 앨범: 《1.Outside》 • 사운드트랙: 《Basquiat》
• 보너스 트랙: 《1.Outside》(2004)

필립 글래스가 구축한 교향악 사운드와 피아니스트 마이크 가슨의 아방가르드 재즈 사이 어딘가로 향하는 〈A Small Plot Of Land〉는 《1.Outside》에서 가장 도전적인 트랙 중 하나이다. 무조 기타 하울링과 베이스, 유령 같은 보컬이 구축해낸 아수라장 위에 차갑고 간결한 드럼과 피아노 편곡이 깔린다. 'Outside'의 투어 안내 책자에 따르면, 이 곡은 "뉴저지 주 옥스퍼드 타운 주민

302

들이 불러야 한다"고 적혀 있는데, 실제로 보위의 가사는 성경에 나오는 애가처럼 느껴진다. '돼지인간들을 밀쳐내지만pushed back the pigmen', '누가 자신을 때렸는지도 모르는never knew what hit him' 저 '가련한 바보poor dunce'의 불행한 운명은 보위의 초기 클래식 〈Wild Eyed Boy From Freecloud〉를 소환하고, '요즘은 기도가 멀리까지 전달될 수 없다prayer can't travel so far these days'는 논평은 《1.Outside》가 다루는 예수가 재림하기 전의 이교도 테마를 다루고 있다. '터널을 뚫고 나아간다swings through the tunnels and claws his way'는 구절은 분명 스콧 워커의 〈Nite Flights〉에 빚지고 있는데-'위험은 열기로 위장한 채 터널 속으로 사라진다turns its face into the heat and runs the tunnels'-, 이는 불과 1년 전 보위가 커버한 곡이기도 하다. 실제로 레코딩 전반은 의심할 여지 없이 스콧 워커의 탁월한 1995년 작품 《Tilt》로부터 영향받은 것이다. 《1.Outside》 세션 이후에 발매된 《Tilt》는 유독 이 트랙과 섬뜩할 정도의 유사성을 가지고 있다.

1994년 10월 보위는 『큐』에서 브라이언 이노와 함께 이메일 대담을 진행하며 공개되지 않은 〈A Small Plot Of Land〉에 대해 견해를 나누었다. 당시 이노는 "자신이 매우 좋아하는 곡의 도입부"를 작업하고 있다고 밝혔다. "아주 분위기 있는 곡으로 당신이 언급한 저 '가련한 영혼poor soul'에 대한 프레이즈를 90초 동안 아주 느리게 연주해 부유하는 듯한 무드를 만들어내죠. 뒤편에서는 모터나 기계 장치, 전동 장치가 돌아가는 소리가 들려요. 아주 멋진 곡이라고 생각해요." 분명 아직 완성된 앨범 트랙은 아니었지만, 대담에 나온 버전은 앤디 워홀의 죽음으로 인한 화가의 정서적 충격을 강조한 줄리언 슈나벨 감독의 1996년 영화 「바스키아」에 삽입된 퍼커션 부분이 빠진, 이노가 작업한 초기 결과물을 가리키는 것일 수도 있었다. 후에 이노는 슈나벨 감독이 이 믹스 버전을 "레코드에 담긴 곡보다 훨씬 뛰어나다"고 생각했다고 일기에 적기도 했다. 확장된 인트로로 시작해 '안 돼, 아냐, 날지 마No, no, won't fly'라고 읊조리는 데이비드의 멀티트랙 보이스가 깔리는 영화 「바스키아」 믹스 버전의 다른 버전은 버진 레코즈의 내부 홍보용 카세트테이프 B면에 들어 있다.

보위는 1995년 9월 18일 뉴욕에서 열린 한 자선 행사에서 마이크 가슨이 연주하는 나른한 템포의 피아노 반주를 배경으로 장엄하지만 간소한 라이브 퍼포먼스를 선보였다. 이보다 더 친숙한 앨범 버전으로 편곡된 곡은 'Outside' 투어 동안 연주되었고, 투어 초기 〈Please Mr. Gravedigger〉와의 명백한 주제적 연관성(살인)을 지적하는 보위의 코크니 독백을 통해 미리 소개된 바 있었다: '나는 그를 죽을 때까지 걷어찼네, 그러자 그는 죽었네 (…) 그들은 그를 땅 밑에 묻어주었네. 가련한 녀석. 엿이나 먹어라. 그런 자식은 좋아한 적도 없었어I kicked 'im in the 'ead, and he got dead when I kicked 'im in the 'ead (…) so they put 'im under the earth, poor sod. Fuck 'im. Never liked 'im anyway'. 1996년 추가적으로 인스트루멘털 리믹스된 버전은 탁월한 수정주의자 앤드루 그레이엄-딕슨이 진행한 1996년 BBC 시리즈 「A History Of British Art」의 주제곡으로 사용되었다.

SO NEAR TO LOVING YOU (바비 존스/폴 로드리게즈/밥 솔리)

매니시 보이스가 1965년 합주 도중 만들었지만 현실화되지는 못한 곡이다.

SO SAD : 'SWEET JANE' 참고

SO SHE
• 보너스 트랙: 《Next》, 《Next Extra》

2011년 5월 12일 트랙 작업이 마감되고 2012년 10월 23일 보위의 리드 보컬이 녹음된, 이 사소하지만 아름다운 곡 〈So She〉는 보너스 트랙으로 강등되고 말았다. 로커빌리 스타일 기타로 시작했다가 이내 드럼, 키보드, 현악기의 홍수에 휩쓸리고 마는 이 곡은 보위 식당 찬장에서 친숙한 재료로 뚝딱 만들어낸 찌개 같은 풍미를 준다. 통통 튀는 비트는 〈Days〉 시절로 우리를 되돌려 보내는데, 앰비언트풍 기타와 입체감을 주는 보컬 하모닉스는 《'hours...'》를 연상시킨다. 특히 〈Seven〉에 등장한 하와이안 스타일의 슬라이드 기타가 살짝 고개를 드는 순간 말이다. 보위가 '바닷가로 멀어져 갈 때 Further out to sea'를 부르는 순간, 〈Space Oddity〉의 도입부 선율이 연상되는데, 이는 〈The Motel〉, 〈Battle For Britain〉, 〈Something In The Air〉 같은 곡에서 여러 차례 등장했던 멜로디이다. 가사 역시 마찬가지인데 마치 보위가 자주 쓰는 비유들을 모아 놓은 제비뽑기 상자 같다(하늘, 달, 바다, 고독, 고립, 구원의 천사처럼

등장하는 여성상). "내가 보위 가사를 가장 잘 해석한다고 말할 수는 없어요." 2013년 토니 비스콘티는 『NME』에 이렇게 말했다. "하지만 위험을 무릅쓰고 시도해 보자면… 〈So She〉는 간절한 마음으로 부르는 사랑 노래예요. 듣고 있으면 슬픈 감정에 사로잡히고 말죠. 화성학적으로 보면 짧은 작품이지만 꽤나 정교하답니다." 사실이다. 이런 곡을 만들어낼 수만 있다면 많은 아티스트들이 어떤 대가라도 치를 테니까. 보위에겐 그저 기분 좋게 툭 던진 곡이었겠지만.

A SOCIAL KIND OF GIRL

원래 1967년 5월 'A Summer Kind Of Girl'이라는 제목으로 녹음된 이 초기 데모는 약 1년 후 새로운 가사와 함께 다시 녹음되었다. 두 제목 모두 비치 보이스의 스타일을 모방하려는 시도로 읽힌다. 데이비드가 느끼한 캘리포니아 악센트로 노래하는 이 곡에는 풍부한 백킹 팔세토 하모니가 담겨 있는데, 이는 비틀스의 〈Help!〉에서 노골적으로 따온 벌스 부분 멜로디를 배경으로 전개된다. 두 버전의 주된 차이점은 시간이 흐르며 가사 내용이 어두워진다는 것이다. 첫 버전인 'A Summer Kind Of Girl'은 존재만으로도 세상을 밝힐 수 있는 한 소녀에 대한 순수한 이야기이다: '6월에 황금빛 해안을 걷는 그녀의 모습은 그림이야 (…) 구름은 감히 얼굴을 드러내는 것도 무서워하지 (…) 그녀는 가장 암울한 순간조차 한여름으로 바꿀 수 있어She's a walking picture of a golden beach in June (…) The clouds are scared to show their faces (…) She can change the bleakest hour into a summer's day'. 거의 이런 식이다. 하지만 1년 후, 수정된 가사는 훨씬 냉소적인 뉘앙스를 풍기고 저급해졌다. 유쾌한 도입부-'그녀는 친절한 소녀야, 그녀를 아주 잘 알아, 그녀는 사교적이거든She's a friendly girl, know her awfully well, she's a social kind of girl'-는 여주인공이 단지 소년 한 명으로는 만족하지 않을 것이라는 점을 잘 보여주고 있다: '어제 그녀를 사랑한 남자는 프레디, 오늘은 톰 차례 / 내일 벌어질 일을 안다면, 아마 네게도 기회가 돌아가겠지Freddie loved her yesterday, Tom's today's romance / Who can say what tomorrow brings, maybe you stand a chance'. 그리고 이윽고, 초기 보위의 스타일대로 옛 상처를 건드린다: '언젠가 소년들은 싫증 내겠지, 이제 그녀는 밤에 혼자가 될 거야, 외로움을 느끼는 고독한 소녀로Someday soon the boys will tire, and she will stand alone at night, a lonely girl just feeling blue'. 화사한 비치 보이스 스타일 사운드를 암울한 가사에 결합하려는 시도는 기발한 재미를 주었다. 하지만 이 곡이 당시 보위가 쓴 가장 성공적인 곡이라고 주장하는 사람은 그다지 많지 않을 것이다.

SOFT GROUND (버든 앨런)

보위가 모트 더 후플의 《All The Young Dudes》 수록을 위해 프로듀스한 곡이다.

SOME ARE (데이비드 보위/브라이언 이노)

• 보너스 트랙: 《Low》 • 컴필레이션: 《iSelectBowie》

《Low》 세션으로부터 파생된 이 아웃테이크 버전은 보너스 트랙으로 실리기 위해 1991년 믹싱되었다. 브라이언 이노가 공동 크레딧에 이름을 올렸음에도, 원래 곡이 쓰인 시점은 《Low》보다 앞선다는 소문이 있다. 몇몇 출처에 따르면 이 곡은 1975년 로스앤젤레스에서 영화 「지구에 떨어진 사나이」의 현실화되지 못한 사운드트랙에 수록될 예정이었다고 하며, 메리-루와 나단 브라이스가 함께 크리스마스를 보내는 영화의 마지막 장면을 강조하려는 의도로 쓰였다고 한다. 비록 보위 자신은 "1970년대 브라이언 이노와 함께 쓴 조용한 소품"이라 설명하며 부인했지만. 부드럽고 감성적인 이 곡에서 데이비드는 흐릿하면서도 숨소리가 느껴지는 보컬을 통해 '슬레이-벨스 인 스노Sleigh-bells in snow'(《White Christmas》의 가사)의 무상함을 포착한다. 2008년, 이 곡은 컴필레이션 《iSelectBowie》에서 가장 덜 알려진 트랙이었는데, 라이너 노트에서 보위는 다음과 같이 지적하고 있다. "처음 들으면 배경에서 늑대들이 울부짖는 사운드는 잘 들리지 않는다. 당신이 늑대가 아니라면 말이다. 저들은 거의 인간과도 같다. 아름답지만 섬뜩하기도 하니까." 인상주의적 난해함을 강조하기 위해, 보위는 다음과 같이 썼다. "스몰렌스크 전투에서 후퇴하는 패배한 나폴레옹 군대의 이미지를 떠올릴 수 있다. 모스크바 진격 당시 쓰러진 동료 병사들의 널브러진 시체를 발견하게 되는 것이다. 어쩌면 코에 당근을 꽂은 눈사람을 보게 될지도 모른다. 발치엔 크리스털 팰리스 축구 팀의 입장 티켓이 구겨진 채 놓여 있을지도. 사실 염세적인 곡이다. 자신이 떠올린 이미지를 우리에게 보내라, 친구들. 그러면 우리가 일주일 뒤 최고의 작품으

로 보답하겠다."

필립 글래스가 1993년 《"Low" Symphony》의 2악장을 위해 다시 편곡한 버전은 'Outside' 투어의 사전 공연에서 연주되었으며, 2001년 컴필레이션 《All Saints》에도 수록되었다.

SOME WEIRD SIN (이기 팝/데이비드 보위)

보위는 이기 팝의 《Lust For Life》를 위해 이 트랙의 공동 작곡과 공동 프로듀서를 맡았고, 키보드 연주와 백킹 보컬도 제공했다. 이 곡은 이기의 1977년 투어에서 연주되었는데, 보위를 앞세운 라이브 버전은 1977년 세트리스트에서 확인할 수 있다.

SOMEBODY UP THERE LIKES ME

• 앨범: 《Americans》 • 보너스 트랙: 《The Gouster》

보위가 예전에 작곡한 〈I Am Divine〉에서 발전해 《Young Americans》의 타이틀 트랙으로 잠시 고려되기도 했던 〈Somebody Up There Likes Me〉는 1974년 8월 시그마 사운드에서 녹음되었다. 이 제목은 폴 뉴먼이 미국의 전설적 복서 록키 그라지아노로 분한 1956년 전기 영화로부터 따온 것이지만, 가사는 그보다 더 광범위한 개인 숭배를 다루고 있다. 데이비드는 그것을 '조심해, 히틀러가 돌아오고 있어Watch out mate, Hitler's on his way back'라는 경고문으로 묘사한다. 미디어에 중독된 카리스마 넘치는 정치가의 초상화가 '모든 집 벽에 걸려 있고, 모든 신문지상을 장식하고, 모든 이에게 감사를 보내고, 아이라면 껴안고, 여자라면 키스하는 모습on everybody's wall, blessing all the papers, thanking one and all, hugging all the babies, kissing all the ladies'으로 그려지는 건 당연하다. 히틀러 말고 다른 유명 인사를 다루는 것도 괜찮을 뻔했는데(심지어 록스타라도. 데이비드는 이 곡이 "우리가 알고 있는 로큰롤은 사실 사회적인 것"임을 보여주고 싶었다고 덧붙였다), 실제로 이 곡의 가사는 이미지 메이킹의 숨겨진 허구성, 유명세, 추종의 덧없음을 드러내고 있다: '모든 사람들이 자신의 행적으로 평가받던 예전 세상은 사라졌네 / 이제는 화면상에서 선택하지, 그가 어떻게 생기고, 어디 출신인지로Worlds away when we were young, any man was judged by what he'd done / But now you pick them off the screen, what they look like, where they've been'. 다시 한번, 보위

는 우리에게 신경 써서 지도자를 뽑으라고 경고한다(그는 곧 이 주제를 안 좋은 쪽의 극단에서 담게 된다). 하지만 〈Somebody Up There Likes Me〉는 색소폰과 신시사이저가 빚어내는 능글능글하면서도 빛나는 사운드의 벽으로 불길한 뉘앙스를 감추고 있다. 따라서 이 곡이 그저 유들유들한 소울 넘버가 아니라는 점을 알기 위해서는 꽤 주의 깊게 들을 필요가 있다.

데이비드가 작성한 앨범의 잠정적 트랙리스트에는 이 곡이 'Somebody Up There Loves Me'로 표기되어 있었다. 초기 믹스 버전은 2016년 《Who Can I Be Now?》 박스 세트에 든 《The Gouster》를 통해 공식적으로 발매가 허가되었다. 이 곡은 'Soul' 투어에서 간간이 연주되었는데, 1974년 10월이 첫 공연이었다.

SOMEDAY : 'BLAZE' 참고

SOMETHING I WOULD LIKE TO BE

이 곡에 대해서는 알려진 바가 거의 없다. 1967년 가을 데모로 녹음되어 워커 브러더스의 막내 존 워커에게 제안되었다고 한다. 마침 11월 8일 데이비드는 네덜란드 텔레비전 쇼 「Fenkleur」에 함께 출연한 존 워커를 만날 기회가 있었다. 이 곡이 1967년 12월 18일 보위의 BBC 세션에서 녹음되었다는 케네스 피트의 주장은 오래도록 반박되어 왔다(이와 관련해서는 4장 참고).

SOMETHING IN THE AIR (데이비드 보위/리브스 가브렐스)

• 앨범: 《'hours...'》 • 사운드트랙: 《American Psycho》 • 싱글 B면: 2000년 7월 [32위] • 보너스 트랙: 《'hours...'》(2004)

〈Something In The Air〉라는 단단한 건축물에는 보위의 과거 커리어를 연상시키는 요소들이 무수히 많다. 코러스 부분의 코드는 〈All The Young Dudes〉를 반복하고, 〈Albatross〉 스타일 기타와 파편적인 보코더 보컬이 담긴 조용한 벌스 부분은 〈Seven Years In Tibet〉를 소환한다. '더 이상 구할 게 없어nothing left to save'와 '돌아갈 곳이 없어place of no return'는 〈Space Oddity〉의 도입부를 떠오르게 한다. 또 '우린 서로의 품에 누워 있지만 이제 저 방은 그저 텅 빈 공간이야 / 우린 이렇게 살아왔다고 생각해We lay in each other's arms but the room is just an empty space / I guess we've lived it out'라는 대목은 〈An Occasional Dream〉과 같은 오래된 애가를 끄집어낸다. '나는 당

신과 오랫동안 춤을 추었지I've danced with you too long'에서 반복되는 외침은 〈Under Pressure〉에 나오는 '마지막 춤last dance'의 부활이다. 보위 자신이 지적한 바 있듯이, 이 곡의 종결부는 1972년 아네트 피콕이 녹음한 〈I'm The One〉에 대한 명백한 오마주를 담고 있다. 아네트는 보위가 같은 해 《Aladdin Sane》에서 연주하게 할 요량으로 접촉했던 여성이다.

심지어 제목조차 보위의 역사와 살짝 연관이 있음을 보여주고 있다. 《Space Oddity》 세션 기간이었던 1969년 7월, 선더클랩 뉴먼이 발표해 영국 차트 정상을 차지한 (보위 곡과 무관한) 원 히트 원더 〈Something In The Air〉 말이다. 누군가는 '우리는 원하는 걸 얻기 위해 대가를 치렀어 / 하지만 그 과정에서 서로를 잃어버렸지We used what we could to get the things that we want / But we lost each other on the way'라는 대목을 데이비드와 앤지의 사적인 이야기로 읽어내고 싶을 것이다. 하지만 궁극적으로 말해 〈Something In The Air〉는 그런 의미보다 더 많은 것을 담고 있는 곡이다. 사실 이 곡은 데이비드에 따르면 회한에 대한 연구이다. "그는 자신이 속한 관계를 견딜 수 없는 사람이죠. 그래서 그는 연인에게 이별을 통보했어요." 난해하면서 잘 이해되지 않는 그의 모든 곡들처럼, 이 곡은 보편적 진리와 특정 순간을 동시에 다루고 있다. 웅장하고 가슴을 저미는 〈Something In The Air〉는 1990년대 보위가 만들어낸 하이라이트 중 하나이다. 이 곡은 ''hours…''투어(이 중 1999년 10월 25일 BBC 세션 녹음과 11월 29일 「Later… With Jools Holland」라는 부틀렉 DVD에 포함된 공연이 괜찮다)에서 연주되었고, 1999년 11월 19일 뉴욕에서 녹음된 한 라이브 버전은 싱글 〈Seven〉의 몇몇 포맷에 담겼다. 앨범 버전을 편집한 버전은 컴퓨터 게임 '오미크론'에 삽입되기도 했다. 2000년 마크 플라티가 리믹스한 버전은 영화 「아메리칸 싸이코」의 엔딩 크레딧에 삽입되었고 훗날 《'hours…'》의 2004년 재발매반에 보너스 트랙으로 포함되었다. 한편 오리지널 버전은 크리스토퍼 놀란 감독의 2001년 영화 「메멘토」의 사운드트랙에 사용되었다.

SONG FOR BOB DYLAN

• 앨범: 《Hunky》

"이건 몇몇 사람들이 BD(밥 딜런)를 바라보는 방식이다."《Hunky Dory》 발매 당시 데이비드는 거의 관심을 기울이지 않았던 이 트랙을 이렇게 요약했다. 제목은 밥 딜런이 자신의 우상이었던 우디 거스리에게 바치는 곡을 패러디한 것이지만, 보위의 트리뷰트는 찬사라기보다는 차라리 장광설에 가까웠다. '로버트 짐머맨Robert Zimmerman'(밥 딜런의 본명)을 직접 거론하며 보위는 정체성 확장에 집착하던 시기의 정점을 보여주는데, 가사는 오랜 급진 성향의 포크록 가수가 '좋은 친구 딜런good friend Dylan'에게 송라이팅의 뿌리로 귀환-'오래된 거리를 한동안 바라보네gaze a while down the old street'-하여 신념을 잃은 자들을 구원해줄 것을 간청-'저들이 그가 쓴 시를 잊었다는 걸 그에게 전해 (…) 우리를 다시 단결하게 해줘Tell him they've lost his poems (…) Give us back our unity'-하고 있다. 이 지점에서 보위는 1970년 노래 〈Hey Bobby〉로 이와 유사한 요청(그룹 하이프는 라운드하우스에서 컨트리 조 맥도널드의 서포트 밴드였다)을 했던 그룹 컨트리 조 앤드 더 피시의 선례를 따르고 있는데, 같은 해 만들어진 소위 딜런 해방 전선(Dylan Liberation Front)의 임무 역시 '딜런을 구출하자'였다. 한편 보위가 딜런의 영토에 대한 권리를 주장했다고 보는 시각도 있다. 1976년 보위는 『멜로디 메이커』에 이 곡을 이렇게 말했기 때문이다. "내가 하고 싶은 바를 록에 담았죠. 그때 그렇게 말했어요. 당신이 하고 싶지 않다면, 좋아, 내가 할게. 어느 순간 그의 리더십이 공허해졌음을 목격했으니까요."

글램 록 스타일 코러스는 어울리지 않게도 벨벳 언더그라운드로부터 가져온 것이다-〈Here She Comes Now〉와 〈There She Goes Again〉의 제목은 효과적으로 훅(hook) 부분을 만들어주고 있다- 반면 딜런의 '낡은 스크랩북old scrapbook'의 힘을 찬미하는 대목은 부패한 세계를 갈아엎기 위함이다. 아테네 여신을 소환하는 지점에서 보위는 저 아티스트가 영감을 되찾기를 바라는 《Hunky Dory》의 요청을 재차 강조한다. 따라서 〈Song For Bob Dylan〉은 헌사와 질책 모두이고, 앨범의 수수께끼 같은 무도덕성을 드러내는 것 같기도 하다. 《Space Oddity》 안에서 저항가를 만들어낸 지 2년이 흐른 시점, 보위의 영혼은 여전히, 오히려 더 강력한 논쟁적 지향으로 가득 차 있다.

〈Song For Bob Dylan〉은 1971년 6월 3일 보위의 BBC 콘서트 세션에서 처음으로 연주되었다. 리드 보컬은 보위의 동창이자 그와 비슷한 시기 녹음된 한 데모

버전에서 리드 보컬을 맡아주었던 킹 비스 멤버 조지 언더우드가 담당했다. BBC 콘서트에서의 장광설과도 같은 보위의 도입부 멘트에서 (불)명확해지는 것처럼, 초기 단계에서 이 곡의 제목은 'Song For Bob Dylan-Here She Comes'였다. 최초의 버전은 1971년 6월 8일 트라이던트에서 첫 번째 녹음으로 행해진 것이다. 하지만 이 버전에는 문제가 많은 것으로 판명되었으며, 수많은 재녹음이 시도되었지만 모두 폐기되었고 최종 버전은 8월 6일 가까스로 녹음되었다. 이 곡은 초기 'Ziggy' 공연에서 자주 연주되다가 1972년 중반 종적을 감췄다.

SONG 2 (데이먼 알반/그레이엄 콕슨/알렉스 제임스/데이브 로운트리)

2003년 7월 투어 리허설 도중, 데이비드와 그의 멤버들은 뉴욕의 해머스타인 볼룸에서 펼쳐진 블러 콘서트를 보러 갔다. 보위는 몇 개월 후 블러에게 찬사를 보냈고, 'A Reality Tour'가 진행되는 동안 자주 블러의 1997년 히트곡을 짧고 굵게 연주했다.

SONS OF THE SILENT AGE
• 앨범: 《"Heroes"》 • 라이브 앨범: 《Glass》
• 라이브 비디오: 「Glass」

《"Heroes"》의 탁월한 트랙 중 하나인 이 곡은 가장 불길한 곡이기도 하다. 베를린 시기 작품에 드리워진 우울함과 은거의 암운은 나치의 예시처럼 그늘진 군상들을 통해 모호하게 표현된다: '멍한 표정으로 부츠도 없이 플랫폼에 선 채로stand on platforms, blank looks and no books', '한두 해 세를 불린 뒤 전쟁을 일으키자 rise for a year or two then make war'. 신비롭고, 정신분열을 일으킬 것 같은 드론 사운드 벌스 사이에서(또한 보위의 멋진 색소폰 퍼포먼스가 펼쳐지는 동안), 보위가 영원한 사랑을 서약하는 순간 우리는 그의 폭발적인 연기에 압도되고야 만다.

〈The Supermen〉에 제시된 저주받은 불멸처럼, 이 곡에 등장하는 침묵의 시대를 살아가는 세대들은 '걷지도 않고, 그저 있는 듯 없는 듯 살아가며, 죽지도 않은 채, 하루를 잠자기 위해 소비할 뿐이다don't walk, they just glide in and out of life, they never die, they just go to sleep one day'. 이 마지막 행 가사는 「Jacques Brel Is Alive And Well And Living In Paris」로부터 참고한 것인데, 10년 전 열린 저 공연은 보위에게 브렐의

넘버 〈Amsterdam〉, 〈My Death〉를 소개해준 바 있었다. 저 공연에서 브렐의 곡 〈Les Vieux〉는 〈Old Folks〉라는 영어 버전으로 불렸는데, 에릭 블라우와 모트 슈먼은 저 가사를 '노인은 죽지 않아, 그저 고개를 떨군 채 잠자러 갈 뿐이지The old folks never die, they just put down their heads and go to sleep one day'라고 번역했다. 궁극적으로 〈Sons Of The Silent Age〉는 영향력 있는 곡으로 입증되었다. 보위의 가사엔 가상의 두 밴드 '샘 테라피와 킹 다이스Sam Therapy and King Dice'가 등장하는데, 이 밴드 이름은 적절한 타이밍에 현실화되었다. 킹 다이스는 1991년 뉴욕에서 결성된 팀이었고, 샘 테라피는 프리티 싱즈의 초대 리듬 기타리스트였던 브라이언 펜들턴이 1980년대에 발굴한 팀이었다. 보위는 프리티 싱즈의 두 곡을 1973년 앨범 《Pin Ups》에서 커버하기도 했다.

〈Sons Of The Silent Age〉는 'Glass Spider' 투어에서 공연되었는데, 기타리스트 피터 프램튼은 보위가 댄서 콘스턴스 마리의 체조 안무에 집중하는 사이, 코러스 부분에서 보컬을 담당했다. 필립 그래스는 훗날 이 곡을 1997년 《"Heroes" Symphony》의 4악장에서 재창조했다.

SORROW (밥 펠드먼/제리 골드스타인/리처드 고테러)
• 싱글 A면: 1973년 10월 [3위] • 앨범: 《Pin》
• 싱글 B면: 2013년 10월 • 라이브 비디오: 「Moonlight」

원래 맥코이스가 1965년 싱글 〈Fever〉 B면으로 녹음했고, 머지스가 1966년 커버해 원 히트 원더가 되었던 이 곡은 1년 후 비틀스의 〈It's All To Much〉에 인용되기도 했다. 〈Sorrow〉는 1973년 보위가 아름답게 개작하여 《Pin Ups》의 하이라이트가 되었고, 당연히 싱글로 선택되었다. 데람이 재발매한 〈The Laughing Gnome〉이 차트 6위에 막 오른 시점(바로 이 이유 때문에 RCA 측이 〈Sorrow〉의 발매를 지연했다는 루머가 있었다)에 차트에 진입한 〈Sorrow〉는 사람들을 데이비드의 신곡에 집중하도록 했으며 차트 Top10에 안정적으로 5주간 머물렀다. 보위는 자음을 낮게 부르는 브라이언 페리의 바리톤 창법을 설득력 있게 모방했는데, 이에 세간에서는 보위가 페리의 커버 프로젝트 《These Foolish Things》를 능가했다는 소문이 돌기 시작했다. 멜로디적으로 볼 때 〈Sorrow〉는 보위의 동시대 가수 룰루의 레코딩과 동일하게 상업적인 냄새로 가득한 색소폰과

현악기를 사용했다. 마찬가지로 이 곡에서 보위는 짧게 유행했던 지기 시대 헤어스타일을 그대로 간직했지만, 리어타드 패션은 이제 더블브레스트 재킷과 타이에 자리를 내주었다.

최신 발매 싱글의 자격으로 〈Sorrow〉는 1973년 10월 NBC 방송의 「The 1980 Floor Show」에서 방영되었는데, 이날 방송에서 보위는 《Pin Ups》의 백킹 트랙에 맞춰 새롭게 노래를 불렀다. 하지만 그로부터 2주 후, 예정되었던 「Top Of The Pops」 방송은 마지막 순간 백킹 테이프에 대한 의견이 엇갈리며 취소되고 말았다. 10월 31일 텔레비전 센터에서도 공연이 잡혀 있었지만, 사전에 트라이던트에서 녹음된 인스트루멘털 트랙이 미국 뮤지션 연합에 제공되지 않았던 관계로, BBC 측이 고집스럽게 백킹 트랙을 텔레비전 센터에서 한 시간 내에 다시 녹음하라고 주장하는 일도 있었다. 보위는 이를 거절했고 출연은 취소되었다. 사실 그런 건 중요하지 않았다. 당시 데이비드의 주가는 천정부지로 치솟고 있었고, 〈Sorrow〉는 그의 가장 큰 히트곡 중 하나가 되었으니까. 〈Sorrow〉는 그가 발매한 어떤 싱글도 범접하지 못한 영국 차트 Top40을 15주 연속 수성했다.

이후 〈Sorrow〉는 'Soul', 'Serious Moonlight' 투어에서 연주되었는데, 〈Serious Moonlight〉의 뮤직비디오에 수록된 공연은 2013년 픽처 디스크 싱글로 재발매된 싱글의 B면에 들어갔다. 1999년 마리우스 드 브리스가 믹싱한 미발매 〈Seven〉 버전 중 하나에는 〈Sorrow〉의 도입부가 마지막 코러스 부분에 담겼다.

SORRY (헌트 세일스)
• 앨범: 《TM2》

헌트 세일스가 작곡한, 1989년 틴 머신의 공연장에서 간혹 연주되었던 이 거친 하드 록 넘버는 《Tin Machine Ⅱ》 수록을 위해 감성적인 발라드로 재창조되었다. 비록 〈Stateside〉보다는 덜 흥물스럽긴 했지만, 헌트가 두 번째로 리드 보컬을 맡게 된 곡은 팬들에게 달갑지 않은 월권행위로 인식되었고 앨범의 색깔을 지나치게 감상적인 브라이언 애덤스 스타일, 혹은 자기중심적인 로저 워터스 스타일로 몰아가고 말았다. 아이로니컬하게도, 종종 전면에 나서곤 했던 헌트의 드럼은 이 곡에서 가장 절제된 면모를 보인다. 어쿠스틱 기타 인트로와 보위의 매끈한 색소폰 브레이크는 단지 이 곡이 '당신을 아프게 하려던 게 아냐didn't mean to hurt you'라

는 진부한 표현에 머물지 않을 수 있음을 전달하고 있다. 〈Sorry〉는 'It's My Life' 투어에서 다시 연주되었고, 2008년 스튜디오 세션에서 더 길게 녹음된 두 개의 버전이 인터넷에 유출되었다.

SOUL LOVE
• 앨범: 《Ziggy》 • 라이브 앨범: 《Stage》

상상력의 혹사를 거친 끝에 이 곡은 비로소 《Ziggy Stardust》의 서사로 편입될 수 있었다. 하지만 숭고한 멜로디와 긴장감 넘치는 기타, 매혹적인 색소폰 솔로를 가진 〈Soul Love〉는 종말론적 예견을 보여주는 〈Five Years〉와 글램 록의 파국을 말하는 〈Moonage Daydream〉 사이의 완벽한 연결 고리가 되었다. 《Ziggy Stardust》 앨범에서 자주 확인되는 바대로 이 곡의 매력은 얼마간 보위 음악이 자리를 잡기 시작했다는 것을 공개적으로 인정한 데 있는데, 그 점은 벤 E. 킹의 R&B 클래식으로 1961년 미국과 영국 양쪽에서 히트를 기록했던 〈Stand By Me〉를 연상시키는 기타 리프에서 잘 드러난다. 앨범의 다른 수록곡들과 비교해 〈Soul Love〉를 처음 들으면 유난히 동정적이고, 애틋한 사랑의 순간을 포착한 곡처럼 보인다. 한 엄마가 아들의 무덤에서 슬퍼하고 있다. 이상 세계를 향한 아들의 사랑은 죽어야만 가능하다(이 지점에서 좀 더 나아가면 예수의 무덤에서 슬퍼하는 마리아를 떠올릴 수 있으리라). 사랑하는 두 젊은이는 그들의 '새로운 언어new words'를, '저 높이 계신 하느님God on high'의 사랑을 믿는다. 하지만 더 자세히 살펴보면, 가사에는 허무주의적인 동요 색채와 사랑에 대한 냉소적인 재해석이 들어갔는데 이 점은 보위의 초기 송라이팅과 뚜렷한 대비를 형성한다. 그는 '무방비 상태인 사람에게 강림하는descends on those defenceless' 저 '바보 같은 사랑idiot love'에 반감을 표출하며, '사랑이란 사랑하는 행위가 아니love is not loving'라는 암울한 결론을 내린다. 이러한 정서는 보위가 훗날 짧았지만 열정적이었던 허마이어니 파딩게일과의 사랑에 관해 적은 코멘트에 반영되어 있다. 코카인 중독에 빠졌던 1976년의 암흑기, 그는 우울하게 사랑을 이야기했다. "사랑이란 끔찍한 경험이에요. 나를 부식시키고, 탈진하게 하죠. 사랑은 질병이에요."

다른 표현들은 제도권과 대의명분에 대한 보위의 경멸을 되살린다. 죽은 아들(예수)가 '슬로건을 지키기 위

해 목숨을 바쳤지gave his life to save the slogan'라는 대목은 〈Cygnet Committee〉의 공허함을 재탕하고 있고, 앨범 후반부에 등장하는 '토니는 벨페스트에 싸우러 갔어Tony went to fight in Belfast'(〈Star〉의 가사)라는 대목을 예견하고 있다. 이미 〈Five Years〉에서 등장한 '성직자The priest'는 이 곡에서 '그를 둘러싼 맹목the blindness that surrounds him' 속에서 '단어를 맛보고 tastes the word', 위태로운 상황 속에서도 '엿 같은 신념bullshit faith'에 집착하며, 다음 곡에 나오는 저 세속화된 '인간의 교회, 사랑church of man, love'을 위해 길을 트려 한다(더 급진적으로 해석해보면, '남자끼리 사랑하는 교회').

〈Soul Love〉는 1971년 11월 12일 트라이던트에서 녹음되었다. 이 곡은 1973년 미국 투어에서 두 차례 선보였고, 'Serious Moonlight' 투어의 첫 두 공연에서 다시 연주되었다. 이 곡이 고정 레퍼토리가 된 것은 1978년 'Stage' 투어가 유일했다. 《Stage》에 담긴 두 탁월한 버전은 훗날 일본에서 싱글로 발매되기도 했다.

믹 론슨은 1975년에 이 곡을 예상을 뒤엎고 컨트리 앤드 웨스턴 솔로 버전으로 녹음했다. 다소 품위 없어 보이게 〈Stone Love (Soul Love)〉로 제목을 바꾼 이 곡은 1990년대 론슨의 여러 재발매 앨범에 보너스 트랙으로 수록되기까지 창고 신세를 져야만 했다. 2002년 2월 22일, 초콜렛 지니어스는 보위도 참가했던 티베트 하우스 자선 콘서트의 오프닝을 열며 어쿠스틱 버전으로 〈Soul Love〉를 연주했다. 보컬리스트 세리스 매튜스는 2006년 EP 《Open Roads》에서 이 곡을 커버했고 비슷한 시기 라이브에서 부르기도 했다.

SOUND AND VISION

• 앨범: 《Low》• 싱글 A면: 1977년 2월 [3위] • 보너스 트랙: 《Low》• 라이브 앨범: 《Rarest》• 미국 발매 싱글 A면: 1991년 12월 • 다운로드: 2010년 6월 • 다운로드: 2013년 10월

《Low》에 망연자실했던 RCA 임원진은 앨범의 첫 싱글이 거둔 깜짝 성공으로 위안을 얻었다. 영국 차트 3위를 기록한 이 싱글은 재발매의 경우를 제외하면 1973년 〈Sorrow〉 이래 최고의 히트곡이었다. 데니스 데이비스의 왜곡된 스네어 드럼, 끊임없이 철썩이는 심벌즈, 토니 비스콘티의 아내인 (앞서 메리 홉킨스로 나와서 부른 〈Those Were The Days〉로 잘 알려진) 메리의 감정 가득한 백킹 보컬, 보위가 직접 가공하고 연주해 층을 이룬 현악 사운드 등은 상당히 독특하고 기발한 작품을 낳았다. 그런데 중독적인 리듬과 귀에 단번에 꽂히는 멜로디는 단편적인 가사와 이상하게 안 어울려 보인다. 가사는 《Low》의 암울한 내적 성찰과 관련한 후퇴와 창작적 파멸의 특징을 우울하게 곱씹는다. '얇은 블라인드가 드리워진 하루, 할 것도 없고, 말할 것도 없네 Pale blinds drawn on day, nothing to do, nothing to say' 하며 쓸쓸하게 혼잣말을 하는 보위는 간절히 '사운드와 비전의 선물을 기다리는waiting for the gift of sound and vision' 자신의 모습을 발견하는데, 이는 〈Quicksand〉를 연상시킨다.

2003년에 보위는 〈Sound And Vision〉을 "나에게 정말 슬픈 노래"라고 표현했다. "내 인생의 끔찍한 시기로부터 나 자신을 구해내려고 무진 애를 쓰고 있었어요. 베를린에 있는 방에 처박혀서 전부 깔끔하게 정리하고 약도 더 이상 안 할 거라고 생각하고 있었죠. 술도 다시는 안 마시려고 했어요. 결국 그중 일부만 이뤄졌죠. 내가 스스로를 죽이고 있고 내 신체 상태와 관련해서 뭔가를 해야겠다고 느낀 건 그때가 처음이었어요."

《Low》의 나머지 곡들과 마찬가지로 스튜디오 밴드가 작업을 하고 나간 후에 보위의 보컬이 더해졌다. 토니 비스콘티는 자기 부인의 백킹 보컬도 "가사나 제목이나 멜로디가 있기 전에 녹음되었다"고 밝혔다. 메리 홉킨스는 그들 부부의 어린 자녀들인 델라니, 제시카와 함께 샤토 데루빌에 방문했다가 노래에 참여해달라는 요청을 받았다. "그때 이기 팝도 거기에 있었어요. 그래서 분위기도 아주 좋고 화기애애했죠." 2011년에 메리가 밝힌 이야기다. "어느 날 밤에 브라이언이 나를 스튜디오로 불러서 그 사람이랑 같이 〈Sound And Vision〉에 들어갈 백킹 보컬을 잽싸게 노래하게 시켰어요. 우리는 그 사람의 작고 귀여운 '두두' 악절을 같이 반복해서 노래했고요. 그 보컬은 원래 멀리서 울려 퍼지는 콘셉트였는데, 데이비드가 듣고는 음향 조절기를 올려서 뚜렷해졌어요. 나는 그게 너무 앙증맞다고 생각했기 때문에 많이 창피했죠. 그래도 그 노래를 정말 좋아해요. 데이비드가 만든 작품의 엄청난 팬이고요."

1977년 2월에 발매된 〈Sound And Vision〉은 나오자마자 바로 호응을 얻었고, 긴 인트로는 BBC 텔레비전의 프로그램 예고편에 쓰였다. 보위가 아무런 홍보를 하지 않았음에도 싱글 판매량이 폭증한 데에는 이 예고편 노출의 힘이 컸다. 뮤직비디오나 「Top Of The Pops」

출연이나 인터뷰조차 없었지만 〈Sound And Vision〉은 크게 히트했다. 적어도 영국에서는 그랬다. 영국 쪽 반응과 다르게 미국 싱글 시장에서는 69위에 오르는 데 그치면서 1983년 전까지 보위의 단편적인 상업적 흥행이 더 이상 없을 것임을 암시했다.

1977년 미국에서 나온 12인치 홍보반에는 흔치 않은 실험이 이루어졌는데, 여기에는 〈Sound And Vision〉에서 이기 팝의 〈Sister Midnight〉으로 이어지는 7분짜리 리믹스 버전이 실렸다. 그로부터 3년 후에 RCA에서 이와 유사한 전략을 취해 〈Space Oddity〉가 〈Ashes To Ashes〉와 결합하기도 했다.

《Low》의 1991년도 리이슈반에는 데이비드 리처즈가 리믹스한 보너스 트랙이 실렸는데, 불쾌하게 울려대는 색소폰 소리 탓에 원곡의 특징적인 질감이 살지 못했다. 그해에 이 버전과 다른 두 리믹스 버전이 'David Bowie vs 808 State'라는 크레딧을 달고 808 스테이트의 미국 싱글반으로 모습을 드러냈다. 이 작품은 2010년에 다운로드용 EP로도 발매되었다. 2013년 10월에 또 다른 다운로드용 작품이 선을 보였는데, 손제이 프라바카가 장식을 걷어내고 리믹스한 소니 스마트폰 광고용 버전이었다. 〈Sound And Vision 2013〉이라 불리는 이 작품은 다운로드 외에 CD-R 홍보반으로만 접할 수 있었다.

〈Sound And Vision〉은 베를린 3부작을 대표하는 최대 히트곡이었지만 'Stage' 투어에서는 1978년 7월 1일 얼스 코트에서 단 한 차례만 공연되었다. 이 단발성 공연은 나중에 《RarestOneBowie》에 실렸다. 노래는 나중에 'Sound+Vision', 'Heathen', 'A Reality Tour' 투어에서 다시 선을 보였고, 오리지널 스튜디오 버전 중 일부가 발췌되어 「라자루스」 무대에 쓰이기도 했다.

한편 메리 홉킨스의 '두두두두' 백킹 보컬 멜로디는 도브스의 2002년도 싱글 〈There Goes The Fear〉에 쓰였다. 〈Sound And Vision〉을 커버한 아티스트로는 프란츠 퍼디난드, 씨 앤드 케이크, 애나 칼비, 벡 등이 있다. 보위의 원곡은 1993년 BBC 시리즈 「The Buddha Of Suburbia」에서 방송된 노래 중 하나였고, 사이클 선수 브래들리 위긴스는 2015년 5월 BBC 라디오 4 프로그램 「Desert Island Discs」에 출연해 〈Sound And Vision〉을 골랐다.

SOUTH HORIZON

• 앨범: 《Buddha》 • 싱글 B면: 1993년 11월 [35위]

《The Buddha Of Suburbia》에서 보위가 가장 마음에 들어 한 이 곡은 〈A Small Plot Of Land〉를 비롯해 《1.Outside》의 더 실험적인 트랙들에 대한 예고편이었다. 마이크 가슨의 피아노 즉흥 연주는 여기서 극도로 거칠게 나아가고, 이는 보위의 색소폰과 에르달 크즐차이의 구슬픈 트럼펫 연주와 함께 계속 변화하는 리듬과 분위기 효과로 탄력을 얻는다. 보위는 이렇게 설명했다. "주요 악기부터 질감까지 모든 요소가 두루 구현되었어요. 그렇게 나온 결과물들이 곡에 들어가면서 마이크 가슨에게 즉흥 연주를 할 수 있는 대단히 희한한 배경을 제멋대로 부여했죠. 개인적으로 이 곡에서 마이크가 선보인 연주는 최고라고 생각해요. 들을 때마다 소름 돋아요."

SPACE ODDITY

• 싱글 A면: 1969년 7월 [5위] • 미국 발매 싱글 A면: 1969년 7월
• 이탈리아 발매 싱글 A면: 1970년 1월 • 앨범: 《Oddity》
• 싱글 A면: 1975년 9월 [1위] • 싱글 B면: 1980년 2월 [23위]
• 라이브 앨범: 《Motion》, 《SM72》, 《BBC》, 《Beeb》
• 컴필레이션: 《Rare》, 《Tuesday》, 《S+V》, 《Deram》 • 보너스 트랙: 《Scary》, 《David》(2005), 《Oddity》(2009), 《Re:Call 1》
• 다운로드: 2006년 2월 • 다운로드: 2009년 7월
• 비디오: 「Tuesday」, 「Collection」, 「Best Of Bowie」
• 라이브 비디오: 「Ziggy」, 「Moonlight」

긴 세월이 지난 지금도 〈Space Oddity〉는 보위의 가장 잘 알려진, 가장 영향력 있는, 그리고 아마 가장 비범한 곡이라고 할 수 있을 것이다. 그리고 두 번이나 히트하면서 〈Let's Dance〉와 〈Dancing In The Street〉을 2위와 3위로 밀어내고 영국에서 가장 많이 팔린 싱글이라는 영예를 누리고 있기도 하다.

톰 소령의 운명적인 우주여행에 관한 이야기는 팝의 신화로 자리매김했다. 보위는 노래의 신비함을 길게 이야기하지 않음으로써 그것을 현명하게 지켜냈다. 한번은 "그건 소외에 관한 내용"이라고 말하면서 자신이 톰 소령에게 "감정 이입을 많이" 했다고 덧붙였다. 물론 그가 허마이어니 파딩게일과 유지하던 관계가 갑자기 가슴 아프게 막을 내린 것이 이야기의 일부를 차지한다. 실제로 데이비드가 노래의 첫 스튜디오 버전을 녹음하기 전날에 파딩게일은 「Love You Till Tuesday」 영상에 마지막으로 참여했다. 숨겨진 우울한 의미-'지구는 파랗고 내가 할 수 있는 건 아무것도 없어planet earth

is blue and there's nothing I can do'-와 이미 정해진 운명에 대한 굴복-'내 우주선은 갈 길을 아는 것 같아I think my spaceship knows which way to go'-은 〈Space Oddity〉를 철회와 체념의 노래로 느껴지게 만든다. 톰 소령이 본인 스스로 그러한 운명을 자처한 것인지에 대한 아슬아슬한 불확실함은(그가 가진 회로는 정말 고장 난 것일까 아니면 그가 단순히 지상 통제팀의 간청을 끝내 무시하고 있는 것일까?) 대책 없는 결과에 대한 그의 햄릿 같은 묵상에 더 새로운 차원을 부여한다. '통제control'(〈The Man Who Sold The World〉, 〈I Am Divine〉, 〈No Control〉 등 여러 곡에서 보위가 반복해서 다시 찾는 단어)를 잃는 데 대한 보위의 불안감은 지상 통제팀 자체가 모성에 대한 비유임을 뒷받침한다. 여기서 모성이란 정신적 위안과 강한 확신을 키우는 환경, 그가 삶으로 진입하면서 개인을 망각하는 환경을 가리킨다. 혹자는 톰 소령의 '트립trip'에서 약물에 집착한 숨은 의미를 찾기도 했다. 카운트다운, '발사lift-off', '제일 기이한 방식으로 떠다니는 것floating in a most peculiar way'이 헤로인 주사를 놓고 무아지경에 달하기를 기다리는 과정을 반영한다는 것이었다. 나중에 데이비드는 자신이 1968년에 "헤로인을 철없이 한번 해봤다고" 이야기했다. "하지만 그저 미스터리와 수수께끼를 풀려고 해봤던 거예요. 전혀 즐기지는 않았어요." 또 어떤 사람은 이 주장이 사후 자기 신화화를 위해 마련한 기점일 수도 있을 것이라고 지적했다. 훗날 기타리스트 존 '허치' 허친슨은 폴 트린카에게 이렇게 말했다. "데이비드랑 허마이어니가 마약을 하는 데 빠져 있진 않았다고 봐요. 둘은 화이트 와인에 빠져 있었죠. 다들 지하에 앉아서 완전히 맛이 가 있어도 그 둘은 아니었어요."

영향력을 행사한 분명한 원천 하나는 스탠리 큐브릭이 1968년에 만든 획기적인 영화 「2001 스페이스 오디세이」다. 이 영화는 보위의 '희한하고 짧은 노래(odd ditty)'에 말재간을 부린 제목을 부여했다. 익명의 한 친구가 크리스토퍼 샌드포드의 전기에 증언한 바에 따르면, 「2001 스페이스 오디세이」는 그 노래가 나온 시기에 보위에게 "어마어마한 영향"을 끼쳤다고 한다. 훗날 데이비드는 "나와 관계된 건 고립감이었다"고 설명했다. "어쨌든 난 정신이 나갔어요. 몇 번이고 그 영화를 보러 가면 넋이 나갔죠. 그건 나에게는 정말 계시였어요. 노래가 흘러나오게 했어요." 1969년에 말한 바에 따르면, 보위는 톰 소령의 마지막 운명을 큐브릭 영화의 결말에 맞췄다. "노래 마지막에 가면 톰 소령은 감정이 전무한 상태가 돼서 자신이 있는 곳에 대해 아무런 견해도 내놓지 않아요." 데이비드가 메리 피니건에게 한 말이다. "그는 무너지고 있죠. … 노래 마지막에서 그는 완전히 정신이 나가요. 그러면서 그는 가장 중요한 사람이 되는 거예요." 〈Space Oddity〉의 가장 친숙한 버전 중 마지막에서 소용돌이치는 불협화음의 현악 연주가 큐브릭의 영화에서 두드러지게 드러나는 죄르지 리게티의 아방가르드 작품을 닮아 있는 것은 우연이 아닐 것이다.

그리고 물론 1969년 7월은 닐 암스트롱이 달 위에 발을 디딘 달이기도 하다. "홍보 이미지에 나타나는 작업 중인 우주인은 인간이기보다는 로봇에 가까워요." 같은 인터뷰에서 보위가 피니건에게 한 이야기다. "그리고 나의 톰 소령은 인간이 아니라면 아무것도 아니죠. 그건 우주의 이러한 측면에 대한 슬픈 감정에서 비롯된 거예요. 비인간화되어 왔던 거죠. 그래서 그것에 대한 노래 소극을 썼어요. 과학과 인간의 감정을 연결시켜 보려고 했어요. 그건 정말 스페이스 피버(무중력으로 인해 우주비행사의 체온이 평소보다 높은 상태)에 대한 해독제가 아닐까 싶어요." 우리로서는 우주인들이 어느 정도로 갑자기 미디어의 총아가 되었는지를 떠올려 보기란 거의 불가능하다. 하지만 1969년에 『옵저버』의 토니 파머는 〈Space Oddity〉가 "모든 달 탐험자의 썰렁한 농담에 감상적으로 반응하던 시기, 헬멧을 쓴 우리의 영웅들이 저기에 간 이유를 전혀 궁금해하지 않으면서 그들이 이룬 업적을 무조건 칭송하던 시기"에 대한 반가운 냉소로 받아들였다. 물론 〈Space Oddity〉는 보위가 명성의 헛됨과 덧없음을 '당신이 누구의 셔츠를 입는지를 알고 싶어 하는want to know whose shirts you wear' 언론인들을 통해 곱씹는 주된 경우에 속한다. 지기 스타더스트가 '스타star'의 다양한 의미를 결합한 것을 예시하고, (〈Fame〉, 〈It's No Game〉, 〈Somebody Up There Likes Me〉 등) 다른 많은 노래의 가사처럼 유명인이라는 범주에 의문을 제기한다. 보위의 실체론상의 우주인의 이름과 관련해 데이비드가 열다섯 살 때인 1962년에 미스터 소프티 아이스크림과 함께 나왔던 '달 탐사 임무' 컬렉팅 카드 세트가 톰 대령이라 불리는 우주비행사의 중요한 시발점이 되었다는 점은 우연의 일치일 수도 있고 아닐 수도 있다("저 위쪽의 궤도에는

중력이 없기 때문에 가속도가 죽으면서 톰 대령은 자기 자리에서 떠올라 앞으로 가고 있다고 느껴요"). 하지만 캐릭터의 기원과 관련해 가장 기분 좋은 의견은 (기대 이상으로 기발한데) 보위가 어렸을 때 브릭스턴에 걸린 버라이어티 쇼 광고에서 본 "차기 총리의 아버지, 톰 소령"이라는 문구를 따서 자기 주인공의 이름을 지었다는 것이다.

음악적으로 〈Space Oddity〉는 데이비드가 1968년에 페더스를 만들었을 때부터 작품으로 취한 새로운 어쿠스틱 성향을 대변한다. 스타일, 편곡, 가사는 1960년대 말 대서양 저편의 포크록 사운드에, 특히 비지스의 1967년 데뷔 히트곡 〈New York Mining Disaster 1941〉에 빚을 지고 있다. 이 곡의 코러스-'내 아내를 본 적 있나요, 존스 씨?Have you seen my wife, Mr Jones?'-는 거의 유사하다. "〈Space Oddity〉는 비지스 스타일의 곡이에요." 허치가 길먼 부부에게 말했다. "데이비드는 알고 있었어요. 그때 본인이 그렇게 얘기를 했거든요. … 그가 그 곡을 노래하는 방식이 정말 비지스 스타일이죠."

최초로 알려진 〈Space Oddity〉의 데모는 1969년 1월에 클레어빌 그로브에서 녹음되었는데, 여기에는 낯선 보컬 하모니와 나중에 빠진 초기 가사가 들어 있다. 이 버전에는 가벼운 말투의 'lift-off' 대신에 경쾌한 미국 억양의 '발사!blast-off!'가 담겨 있고, '난 가장 특이한 방식으로 떠다니고 있어요'는 '괜찮다면 내가 지금 안으로 돌아가도 될까요?Can I please get back inside now, if I may?'로 구슬프게 이어진다. 이후로 '내 우주선은 내가 해야 하는 일을 아는 것 같아 / 지구에서의 내 삶도 거의 끝난 것 같아 / 지상 통제팀에서 톰 소령에게 알립니다, 당신은 궤도를 벗어났습니다, 잘못된 방향으로 가고 있습니다And I think my spaceship knows what I must do / And I think my life on Earth is nearly through / Ground Control to Major Tom, you're off your course, direction's wrong'가 이어진다.

가사는 1969년 2월 2일에 완성되었다. 이때 월스덴의 모건 스튜디오에서 「Love You Till Tuesday」 영상에 삽입할 〈Space Oddity〉의 스튜디오 풀 버전이 처음으로 녹음되었다. 조너선 웨스턴이 프로듀서를 맡은 이 일회성 세션에서 보위와 허치는 데이브 클레이그(베이스), 태트 미거(드럼), 콜린 우드(해먼드 오르간, 멜로트

론, 플루트)와 함께했다. 빠른 속도와 함께 예상 밖의 경쾌한 편곡과 허치가 나중에 "그저 유치하다"고 표현한 데이비드의 오카리나 솔로가 들어간 이 녹음은 더 유명한 이후 버전에 비해 확실히 별로다. 또한 여러 초기 버전이 그런 것처럼 허치가 '지상 통제팀' 부분의 리드 보컬을 맡고 데이비드가 톰 소령 역할을 하는데, 그들의 밀도 높은 보컬 화성이 비지스와의 연관성을 두드러지게 한다는 사실도 특기할 만하다. 나중에 이 녹음은 《Love You Till Tuesday》 앨범에 수록되었고, 영상에 들어간 더 짧은 버전은 《The Deram Anthology 1966-1968》에 실렸다. "기묘하다"는 것이 관련 영상 클립에 대한 가장 친절한 표현일 것이다. 여기서 모페드(모터 달린 자전거) 헬멧 같은 것을 쓰고 우주로 향하는 젊은 데이비드는 TV 드라마 「블레이크스 7」의 원조 우주 사이렌 같은 미심쩍은 두 사람에게 접근당하고 옷이 벗겨진다.

얼마 지나지 않아 최소 두 개의 어쿠스틱 데모가 허치와 함께 녹음되었고(하나는 훗날 《Sound+Vision》에, 다른 하나는 《Space Oddity》 2009년 리이슈반에 실렸다), 이 중 하나로 보위는 머큐리 레코즈와 계약을 맺었다. 곡의 가장 유명한 버전의 녹음은 1969년 6월 20일에 시작되었고(자세한 내용은 2장의 'SPACE ODDITY' 참고), 데이비드가 결막염에 앓아 생긴 휴지기를 지나고 며칠 후에 마무리되었다.

앨범의 나머지를 프로듀스한 토니 비스콘티는 그 곡이 "치사한 짓, 달 착륙을 이용해먹은 술책"이라며 반감을 보였다. 친구 거스 더전에게 그 곡을 위임한 것도 그였다. 훗날 그는 이렇게 설명했다. "당시에 데이비드는 아름다운 곡들을 쓰고 있었어요. 그러다가 갑자기 아주 '시사적인' 〈Space Oddity〉라는 곡을 들고 나타났죠. 몇 주 안에 사람들이 달 위를 걷게 되었는데, 데이비드가 그런 걸 갖고 온 거에요. 나는 그 곡이 히트할 것 같다고 그에게 말했지만 내가 그 곡에 관여하고 싶진 않았어요." 나중에 비스콘티는 자신의 의견을 누그러뜨렸다. "이 곡이 상황에 어우러지는 과정을 보니 내 평화주의적 히피의 이상을 버리고 이 명곡을 녹음할 걸 싶었어요." 〈Space Oddity〉를 프로듀스하는 기회는 거스 더전에게 굉장한 자랑거리가 되었는데, 수년 후에 그는 자신이 녹음비만 받았고 곡의 2퍼센트 로열티를 받기로 했지만 못 받았다고 주장했다. (2002년에 나온 보도에 따르면, 거스 더전은 1백만 유로를 단번에 합의하기 위

해 관련 음반사를 고소하려 했다고 한다. 하지만 한 달 후에 그 이야기는 그와 그의 아내 셰일라가 M4 고속도로에서 자동차 사고를 당해 숨졌다는 비극적인 소식과 함께 자취를 감췄다.)

〈Space Oddity〉의 5분짜리 앨범 버전은 싱글 버전보다 훨씬 더 길었지만, 일부의 보도와는 다르게 재녹음한 결과물은 아니었다. 3분 23초짜리부터 4분 33초짜리까지 여러 가지 7인치 버전이 준비되어 있었다. (이후에 다른 버전들이 추후에 나온 발매반을 통해 쌓여 갔다. 그중에는 《Nothing Has Changed》 1CD반과 2015년 바이닐 싱글에 모두 '영국 싱글 버전'으로 잘못 소개되어 실린 서로 다른 두 개의 스테레오 버전도 있다.) 곡에 쓰인 술책 중에는 새로운 음악 장난감인 스타일로폰을 사용한 게 있었다. 스타일로폰의 제작사 측은 보위를 꾀어 "데이비드 보위가 자신의 최고 히트곡에서 스타일로폰을 연주하다!"라는 광고 캠페인을 벌였다. 나중에 보위는 자신에게 스타일로폰의 전자 소리를 소개해준 사람이 마크 볼란이었다고 밝혔다. "그가 '당신이 이런 거 좋아하니까 그걸로 뭔가를 해보라'고 말했어요. 그래서 그걸 〈Space Oddity〉에 집어넣었죠. 개인적으로 잘 써먹었어요. 그건 전극에 반응하는 작은 신호였죠. 소리는 끔찍했지만요." 스타일로폰은 《The Man Who Sold The World》(특히 〈After All〉)에 다시 등장했고, 30년 후에 보위는 《Heathen》과 《Reality》에서 그것을 다시 꺼내 요긴하게 활용했다.

머큐리와 그들이 로비한 많은 방송국에는 〈Space Oddity〉의 화제가 통하지 않았다. 그중 다수는 이 노래를 1969년 7월 20일에 있었던 중대한 사건에 깔린 비공식 반주 음악으로 여겼다. 싱글은 아폴로 11호 착륙에 맞추기 위해 (녹음 후 3주 만에) 7월 11일에 대서양 양쪽에서 급히 발매되었다. BBC 텔레비전은 달 착륙 이벤트를 다루면서 〈Space Oddity〉를 틀었고, 이후 노래는 우주 탐험에 관한 여러 다큐멘터리에 수시로 등장했다. "그 사람들은 정말로 가사를 전혀 안 들은 게 분명해요." 2003년에 보위는 웃으며 말했다. "노래를 달 착륙에 갖다 붙이는 게 썩 내키지는 않았어요. 물론 사람들이 그렇게 하니까 아주 기쁘긴 했죠. BBC 간부가 이렇게 말했어요. '아, 맞아, 그 우주 노래, 톰 소령, 어쩌구저쩌구, 그게 좋겠네.' '음, 그런데 그 사람은 우주에 갔잖아요, 선생님.' 그 프로듀서한테 이렇게 용기 있게 말하는 사람은 아무도 없었어요."

영국과 미국에서 다른 버전으로 출시된 싱글은 일부 매체에서 아주 긍정적인 리뷰를 받았지만 대중으로부터는 천천히 반응을 얻었다. "나는 사무실에서 이 곡이 대박을 터뜨릴 거라는 데 내기를 걸었다." 『디스크 앤드 뮤직 에코』의 페니 발렌타인의 글이다. "듣는 내내 넋을 잃었다. … 사운드는 끝내준다. … 미국에서 분명히 좋은 반응을 얻을 것이다. 좋은 곡이다."

발렌타인은 (결국에는) 내기에서 이겼지만, 그녀의 마지막 예견은 빗나갔다. 싱글은 발매 후 6주가 지나도록 차트에 오르지 못했고, 케네스 피트의 소극적인 차트 조작 시도는 실패로 돌아갔다. ("난 내 행동을 옹호하지 않는다." 훗날 그가 남긴 글이다. "하지만 해명은 하겠다.") 그는 토니 마틴이라는 베일에 싸인 인물에게 140파운드를 주었고, 돈을 받은 사람은 여러 음악 주간지 차트에 싱글을 올려놓겠다는 약속을 했지만, 실제로는 돈을 갖고 사라져버렸다. 하지만 〈Space Oddity〉는 적어도 영국에서는 그러한 도움 없이 성과를 올렸다. 결국 싱글은 9월에 차트에 진입했고, 천천히 상승해 11월 초에 5위까지 올랐다. 한편 머큐리의 홍보 책임자 론 오버만은 미국의 수많은 저널리스트에게 "내가 들어본 최고의 노래 중 하나입니다. 이미 논란이 되고 있는 이 싱글이 방송을 잘 탄다면 대박을 터뜨릴 겁니다" 하는 뻔뻔한 내용의 편지까지 보냈지만, 미국에서는 대실패했다. 심지어 11월에 싱글이 다시 나왔음에도 미국 차트에는 진입하지 못했다. 나중에 케네스 피트는 (의심스럽게도 오버만이 "논란이 되고 있는"이라는 표현을 쓴 것에서 힌트를 얻어) 싱글이 우주 프로그램에 대해 반미국적인 태도를 견지한다는 이유로 미국 전역의 라디오 방송국과 다른 경로에서 비밀리에 금지당했을 것이라는 흥미로운 가능성을 제기했다. 물론 라디오 방송국에서 싱글을 틀어달라는 반복되는 요청을 무시했다는 보도들이 있고, 미국의 어느 학교 선생이 가사를 이유로 학생들에게 그 노래를 듣지 말라고 했다는 이야기도 있다.

싱글이 모노와 스테레오로 믹싱되면서 버전의 수는 계속 늘었다. 당시 싱글 시장에서 스테레오는 상대적으로 새로운 것이었고, 나중에 릭 웨이크먼은 그러한 혁신을 이끈 것이 보위의 고집이었다고 밝혔다. "내가 아는 한 당시에 스테레오 싱글을 내는 사람은 아무도 없었어요. 그들이 데이비드에게 그 부분을 지적했죠. … 그랬더니 데이비드가 '그래서 이번 건 스테레오가 될 거야!'라고 말했던 게 기억나요. 그는 자기 입장을 고수했어

요. … 까다롭게 굴진 않았지만 일이 진행되어야 할 방향성은 확실히 갖고 있었죠." 실제로 스테레오 싱글은 이탈리아와 네덜란드를 비롯한 특정 지역에서만 발매되었고, 영국과 미국에서는 모노로 계속 나왔다.

여러 국가에서 나온 싱글 재킷에는 통기타를 치는 데이비드의 사진이 실렸다. 당시 7인치 픽처 슬리브가 영국에서는 상대적으로 드물었지만, 일부 영국 싱글반이 유사한 커버로 장식되었다는 것이 오랫동안 통설로 여겨졌다. 소수의 이른바 영국 픽처 슬리브라는 것이 1990년대에 고가에 거래되었지만, 현재 이것들은 모두 가짜로 확인되었다. 하지만 아주 희귀한 일본 픽처 슬리브 싱글은 분명히 존재하는데, 2011년 4월 야후! 저팬 옥션 사이트에서 팔린 이 프로모션 카피 한 장은 무려 15,795파운드에 팔렸다.

이외에도 다른 버전들이 존재한다. 보위는 유럽 시장을 고려해 밀라노 출신 작사가 모골이 쓴 이탈리아어 가사로도 녹음을 했다('MUSIC IS LETHAL' 참고). 제목인 〈Ragazzo Solo, Ragazza Sola〉는 '외로운 소년, 외로운 소녀'라는 뜻이고, 가사 역시 원래 가사와 다르다. "데이비드가 이 가사를 녹음해야 한다는 게 웃기다는 생각이 들었다." 케네스 피트가 남긴 글이다. "하지만 〈Space Oddity〉가 이탈리아 사람들이 이해하는 방식에 맞게 이탈리아어로 번역될 수 없음을 우리는 이해하게 되었다." 이 버전은 1969년 12월 20일 모건 스튜디오에서 녹음되었고, 클라우디오 파비가 프로듀스와 억양 지도를 맡았다. 1970년에 이탈리아에서 발표된 이 곡은 나중에 《Bowie Rare》에 실렸고, 미발표 풀렝스 스테레오 버전으로 2009년 《Space Oddity》 리이슈반에도 실렸다(해당 음반의 여러 보너스 트랙과 마찬가지로 이 스테레오 버전은 1987년에 트리스 페나가 믹스했던 결과물이다). 하지만 에퀴프 84와 컴퓨터스가 커버한 이탈리아어 버전이 데이비드가 직접 녹음한 버전이 나오기 전에 이탈리아에서 먼저 나왔다. 거스 더전에 따르면, 실제로 퍼블리셔 측에서 이탈리아어 음반들을 묻히게 하기 위해 보위의 버전을 녹음했다고 한다. 프랑스어 번역은 보리스 버그만이 진행해 〈Un Homme A Disparu Dans Le Ciel(하늘에서 사라진 남자)〉이라는 제목을 달았다. 보위가 이 버전을 녹음한 것 같지는 않지만, 프랑스 가수 제라르 팔라프라(Gérard Palaprat)의 커버곡은 1971년에 발표되었다.

싱글 〈Space Oddity〉가 인기를 얻으면서 자연스럽게 보위의 공개 출연도 많아졌다. 시작은 1969년 8월 25일에 녹화되어 5일 후에 방송된 네덜란드 TV 프로그램 「Doebidoe」 공연이었다. 그리고 10월 2일에 보위는 생애 처음으로 「Top Of The Pops」에 출연했다. "모니터에서 아티스트보다 자신의 모습을 보는 데 더 관심이 많은" 스튜디오 관객에게 데이비드가 주목을 못 받을까 두려워한 케네스 피트는 신속한 요청으로 데이비드가 검정 배경을 바탕으로 스타일로폰을 연주하도록 했다. 데이비드가 나온 장면은 나사의 우주 관련 장면과 섞였다. 그리고 이때 거스 더전은 미리 준비한 반주 테이프를 BBC 오케스트라의 라이브 반주에 맞추는 책임을 졌는데, 훗날 이 경험을 "악몽"이었다고 표현했다. 당시 딱 두 번 시도할 시간이 있었는데, 둘 중 두 번째가 더 낫긴 했지만 "세 번째 기회가 있었다면 더 좋았을 것"이라는 게 더전의 의견이다. 이 공연은 10월 9일 방송에 이어 그다음 주에 재방송되면서 싱글을 차트 5위까지 올렸다. 이후 독일의 「4-3-2-1 Musik Für Junge Leute」(10월 29일 녹화 후 11월 22일 방송), 스위스의 「Hits A-Go-Go」(11월 3일)에서도 공연이 있었다. 1970년 5월 10일 이보르 노벨로 시상식에서 데이비드는 〈Space Oddity〉를 공연한 것은 물론 이 곡으로 작곡가협회상까지 받았다. 1969년 12월 초, 한 인터뷰어가 "〈Space Oddity〉, 이 곡 지겨운가요?"라고 질문을 하자 데이비드가 내놓은 솔직한 대답은 그리 놀랍지 않을 것이다. "아, 그럼요. 그냥 팝송일 뿐인 걸요."

〈Space Oddity〉는 3년 후 〈Starman〉 전까지 보위가 차트 성공을 맛본 유일한 사례였다. 언젠가 그가 누릴 부와 명예에 대한 유익한 총연습이 되었지만, 당시만 해도 노벨티 히트곡이라는 가장 꺼림칙한 현상의 한 사례에 지나지 않았다. 차트 1위곡이 스캐폴드의 〈Lily The Pink〉로 시작해 롤프 해리스의 〈Two Little Boys〉로 끝난 1969년은 그런 가벼운 작품들로 도배된 희한한 해였다. 〈Space Oddity〉가 차트 Top40에 들기 바로 전에 재거 앤드 에반스의 SF 히트곡 〈In The Year 2525〉가 싱글 차트 정상을 3주 동안 차지했다는 점은 주목할 만하다. 〈Space Oddity〉는 (토니 비스콘티의 불안감이 당연할 정도로) 이미 우주 시대 관련 노벨티 작품으로 골머리를 앓던 세상에 등장했는데, 돌이켜보면 그런 관련성을 뛰어넘은 유일한 명작이다. 1983년에 보위는 이렇게 말했다. "아주 좋은 곡인데 불행히도 내가 너무 일찍 쓴 것 같아요. 당시에는 물질적으로 얻은 게 아무것도

없었거든요."

〈Space Oddity〉는 1972년 5월 22일 녹음된 BBC 라디오 세션에 포함되었고, 이 녹음은 나중에 《BBC Sessions 1969-1972》 샘플러와 《Bowie At The Beeb》에 실렸다. 이때 보위는 당시 엘튼 존의 차트 5위 히트곡을 간접적으로 비난하는 의미로 벌스 사이에 '나는 로켓맨이야!I'm just a rocket man!'라는 표현을 뻔뻔하게 집어넣었다. 안젤라 보위가 회고록 『Backstage Passes』에서 주장한 바에 따르면, 데이비드는 거스 더전이 프로듀스한 〈Rocket Man〉을 불쾌해했다. 이 곡이 〈Starman〉이 아직 차트에 진입하지 못한 당시에 〈Space Oddity〉를 기회주의적으로 따라했다는 것이 이유였다. 고의든 아니든, 버니 토핀의 가사에 나타난 유사성은 기본적인 우주인 주제를 넘어서 있었다. 〈Rocket Man〉이 약물 복용을 비유한 것이라는 데 대한 의혹은 전혀 없었고, '난 지구가 너무 그리워, 내 아내가 그리워I miss the earth so much, I miss my wife' 부분은 특히 친숙하다.

1972년 12월 데이비드가 미국 일정을 마치고 유람선 퀸엘리자베스 2호를 타고 영국으로 출항한 바로 그날, RCA 뉴욕 스튜디오의 가짜 우주 시대 장비 속에서 기타를 치는 보위의 모습을 담은 새로운 영상이 믹 록을 통해 촬영되었다. "우리가 이걸 왜 하고 있는지 난 정말 잘 모르겠더라고요. 노래에서 마음이 떠나 있었거든요." 훗날 데이비드가 말했다. "하지만 음반사가 그걸 다시 발매하거나 그런 비슷한 걸 하겠거니, 하고 생각했어요. 어쨌든 그런 일들에 흥미를 못 느꼈고, 그게 내 퍼포먼스에 그대로 나타났죠. 그래도 믹의 영상은 괜찮았어요." 실제로 1973년 1월에 RCA에서 미국 리이슈반을 낼 때 이 영상이 활용되었다(리이슈반은 『빌보드』 차트 15위에 오르면서 보위의 첫 미국 히트곡이 되었다). 하지만 1975년 9월에 영국 재발매반 홍보 당시 「Top Of The Pops」 측은 1969년 「Love You Till Tuesday」 영상을 선택했고, 이로써 곡은 11월에 아트 가펑클의 〈I Only Have Eyes For You〉를 밀어내고 데이비드에게 사상 첫 영국 차트 1위 기록을 선사했다.

1980년에는 앞선 12월에 「The "Will Kenny Everett Make It To 1980?" Show」에서 녹음한 또 다른 새로운 버전이 싱글 〈Alabama Song〉의 B면으로 발표되었다(그리고 1992년 《Scary Monsters》 리이슈반에는 '신의 사랑이 당신과 함께하길may God's love be with you'

부분에 이어진 침묵을 3.5초로 늘린 다른 믹스 버전이 실렸다). 거스 더전이 프로듀스한 오리지널 버전의 풍성한 편곡은 어쿠스틱 기타, 드럼, 피아노의 아주 기본적인 구성으로 부피를 줄였고, 거기에 맞게 "미안해 거스"라는 메시지가 판매 기한을 넘긴 바이닐에 실려 있는 것을 확인할 수 있다. 재녹음은 에버렛 쇼의 감독 데이비드 말렛의 아이디어였다. "아무런 개입을 받지 않고 악기 세 개만 써서 할 수 있다는 조건하에 동의했어요." 데이비드가 설명했다. "초기에 무대에서 통기타만 가지고 그 곡을 연주할 때, 현악이나 신시사이저 같은 거 없이 그 곡이 노래로서 강력한 힘을 가지고 있다는 데 항상 놀랐거든요." 이 버전을 프로듀스한 토니 비스콘티는 나중에 이렇게 덧붙였다. "(그 녹음은) 싱글을 염두에 둔 게 전혀 아니었어요. 앤디 덩컨이 드럼을 맡고, 보위를 닮은 자인 그리프가 베이스를 맡았죠. 피아니스트 이름이 지금 생각이 안 나네요. 데이비드는 다시 12현 기타를 연주했어요."

이후 1980년에 보위의 두 번째 영국 1위곡이 되기에 알맞았던 〈Ashes To Ashes〉에서 보위는 톰 소령을 소환했고, 이 곡의 유명한 뮤직비디오에는 케니 에버렛의 〈Space Oddity〉 퍼포먼스의 비주얼 요소가 다시 활용되었다. 톰 소령이 다시 등장한 것은 이뿐이 아니었다. 〈Space Oddity〉는 라이브와 스튜디오에서 수많은 아티스트의 커버 대상이 되었다. 릭 웨이크먼, (드러머 테리 콕스가 웨이크먼처럼 오리지널 싱글에 참여한) 펜탱글, (비범한 1983년 아카펠라 버전이 나중에 《David Bowie Songbook》에 실린) 플라잉 피케츠, 행크 마빈, 조나단 킹, 배런 나이츠, 루디 그랜트, 컷, 사이공 킥, 스틸 트레인, 데프 레퍼드, 내털리 머천트, 제시카 리 모건, 캣 파워, 자비스 코커, 피터 머피, 데이비드 매슈스, 겟 케이프 웨어 케이프 플라이 등이 커버를 작업했다. 그중 60명의 캐나다 어린이 합창단이 1970년대 말에 녹음한, 그리고 2002년에 CD로 공개된 랭글리 스쿨 뮤직 프로젝트는 보위가 좋아했던 버전 중 하나다. "반주 편곡이 놀라워요. 진심을 다하면서도 우울한 보컬 퍼포먼스가 함께하니 콜롬비아의 최고 수출품 절반을 가지고도 내가 상상할 수 없었던 예술 작품이 나왔죠." 후에 되살아난 랭글리 스쿨 뮤직 프로젝트는 보위의 2002년 멜트다운 프로그램에 포함되었다.

1984년에 독일 가수 피터 실링이 〈Space Oddity〉의 속편인 〈Major Tom (Coming Home)〉으로 원 히트 원

더 가수로 남았고, 이 곡은 그의 앨범 《The Different Story (World Of Lust And Crime)》에 수록되었다. 무명의 패닉 온 더 타이타닉은 〈Major Tom〉이라는 곡을 프로듀스했고, 데프 레퍼드의 (1987년 앨범 《Hysteria》에 수록된) 〈Rocket〉에서도 같은 캐릭터가 되살아났다. 한편 2002년 퀸 뮤지컬 「We Will Rock You」에서 벤 엘튼의 대사에 재미있게 들어간 수많은 팝 인용문 중 '지상 통제팀에서 톰 소령에게 알립니다'가 있었고, 그로부터 20년 전 BBC의 명작 코미디 「The Young Ones」에서는 닐이 우주로 떠오르면서 "지구는 파랗고, 내가 할 수 있는 건 아무것도 없어!"라는 불평을 남기기도 했다. 미국 시트콤 「프렌즈」에서 챈들러와 조이, BBC 드라마 「이스트엔더스」에서 필 미첼, TV 시리즈 「슈팅 스타」에서 코미디언 빅 리브스, 2002년 영화 「미스터 디즈」에서 애덤 샌들러, 2003년 「마더(The Mother)」에서 앤 레이드, 2005년 「크.레.이.지.」에서 마크-앙드레 그롱댕, 심지어 1998년 「기이한 주말(Weird Weekend)」중 미국 서부에서 UFO 탐색자들과 함께한 BBC의 용감무쌍한 기자 루이스 세럭스까지 〈Space Oddity〉를 불렀다. 오리지널 싱글 버전은 2004년 영화 「피터 셀러스의 삶과 죽음」사운드트랙과 「매드맨」(2015) 에피소드에 등장했고, 2011년에는 보위의 녹음 중 일부가 르노 클리오 광고에 쓰였다. 보위의 오리지널 트랙에 삽입된 배우 크리스틴 위그의 보컬이 2013년 영화 「월터의 상상은 현실이 된다」에 등장하기도 했다.

〈Space Oddity〉는 BBC 라디오 4의 장수 프로그램 시리즈 「Desert Island Discs」에서 보위의 작품으로는 처음 뽑힌 영광의 곡이기도 하다. 리이슈반으로 1위에 오르기 몇 달 전인 1975년 3월, 복싱선수 존 콘테가 뽑은 선호 음반 8장 중 하나로 들어갔던 것이다. 이후 이 곡은 보위의 노래 중에 가장 많은 선택을 받은 곡으로 남게 됐다. 1982년 5월 가수 마티 웹, 1982년 10월 런던 필하모닉 오케스트라의 4인조, 2003년 1월 노벨상 수상 과학자·우주 생물학자·B형 간염 바이러스 발견자인 바루크 블럼버그, 2008년 2월 베릴 베인브리지가 이 곡을 선택했다.

〈Space Oddity〉는 1969-1971년 무대와 'Ziggy Stardust', 'Diamond Dogs', 'Serious Moonlight', 'Sound +Vision' 투어 등 보위가 자신의 커리어에서 즐겨 공연한 곡이다. 1983년 10월 19일, 피아노와 색소폰에 크게 기댄 준수한 《Pin-Ups》 시절 버전이 나사의 로켓 이

류 장면과 함께 「The 1980 Floor Show」를 위해 촬영되기도 했다. 마찬가지로 색소폰을 추가한 'Diamond Dogs' 투어의 특별히 아름다운 버전은 2005년 《David Live》 리이슈반에 추가되었고, 2006년에는 「Serious Moonlight」기록의 오디오 믹스 버전이 공연의 DVD 발매 홍보를 위해 다운로드용으로 발매되었다. 1997년, 보위는 자신의 50세 생일 기념 공연을 〈Space Oddity〉의 어쿠스틱 공연으로 마무리했고, 이 기록은 1999년 3월 『버라이어티』 매거진에 실린 한정판 CD-R에 실렸다. 2002년 2월 카네기 홀에서 열린 티베트 하우스 자선공연에서 보위 공연의 하이라이트는 토니 비스콘티가 현악을 편곡하고 스코치오 앤드 크로노스 콰르텟이 현악 반주를 맡은 이 곡의 호화로운 새 버전이었다. 같은 해 'Heathen' 투어 중 덴마크의 호센스 페스티벌에서는 비교적 평범한 버전이 일회성으로 공연되었고 (데이비드가 이 곡을 마지막으로 공연한 순간이었다), 2007년 5월에 뉴욕의 하이 라인 페스티벌에서는 마이크 가슨이 〈Theme And Variations On Space Oddity〉라는 새로운 피아노 작품을 선보였다.

2009년 7월, EMI는 혁신적인 다운로드 포맷과 함께 오리지널 싱글 발매 40주년을 기념했다. 〈Space Oddity〉 40주년 EP에는 모노 버전, 미국 싱글 버전, 1979년 재녹음 버전뿐 아니라 리드 보컬, 백킹 보컬, 어쿠스틱 기타, 현악, 베이스와 드럼, 플루트와 첼로, 멜로트론, 스타일로폰으로 나뉜 여덟 가지 기본 트랙까지 실렸다. 이 기본 트랙들은 명곡 녹음을 구성하는 사운드에 대한 아주 흥미로운 통찰을 제공한 것은 물론, 아이폰 앱으로도 동시 출시돼 구매자들이 자신만의 리믹스 트랙을 만들 수 있도록 했다.

4년 후에는 보위의 명곡을 다룬 가장 인상적이라 할 수 있는 퍼포먼스가 등장했다. 캐나다 우주비행사 크리스 해드필드 중령이 국제 우주 정거장에서 자신의 복무 기간을 마무리하며 〈Space Oddity〉를 선보인 모습을 스스로 영상에 담았던 것이다. 이때 그는 가사를 손봐 불길한 암시는 없었다. 기이한 방식으로 떠다닌 해드필드는 노래와 기타 연주를 했고, 지구에서 조 코코런이 백킹 트랙을 프로듀스하고 믹스했다. 이때 피아노 편곡을 맡은 멀티 연주자 엠 그리너는 보위의 '1999-2000' 투어에 참여했던 베테랑이었는데, "이 작업의 일원이 되어 정말 자랑스럽다"고 이야기했다. 프로젝트는 데이비드 본인으로부터 허락을 받았다. 데이비드는 자

신의 로열티를 포기했고, 나중에는 원래 해드필드의 영상에 주어진 1년짜리 라이센스를 연장해달라고 곡의 퍼블리셔를 직접 설득하기도 했다(보위가 판권을 갖지 않은 몇 안 되는 곡 중 하나가 〈Space Oddity〉였다). 2013년 5월 12일, 해드필드는 유튜브에 영상을 업로드하며 트윗을 올렸다. "데이비드 보위의 천재성에 경의를 표하며 우주 정거장에서 기록한 〈Space Oddity〉를 전합니다. 지구의 마지막 모습입니다." 영상은 세계 여러 곳에서 헤드라인을 장식했고, 순식간에 유튜브에서 3,200만이 넘는 조회수를 기록할 정도로 인기를 얻었다. 숨이 멎을 만큼 아름답고 기대 이상으로 감동적인 영상은 'awesome'이라는 형용사를 완벽한 정당성을 갖고 남발할 드문 기회를 준다.

SPEED OF LIFE
• 앨범: 《Low》 • 싱글 B면: 1977년 6월 • 라이브 앨범: 《Stage》

《Low》는 이 멋지고 활기찬 연주곡으로 시작한다. 〈The Jean Genie〉의 코러스 멜로디를 어렴풋이 연상시키는 이 곡은 왜곡된 스네어 드럼 사운드로, 그리고 〈Scary Monsters〉를 포함한 이후의 여러 녹음에서 재활용된 하강하는 신시사이저 라인을 포함한 웅웅대는 신시사이저로 앨범의 사운드적 매니페스토를 확고히 한다. 시작 부분의 빠른 페이드업은 감상자에게 이미 시작한 무언가의 가청 거리에 와닿은 듯한 느낌을 주면서 앨범의 기이한 시작을 이끈다. 〈Speed Of Life〉는 'Stage'와 'Heathen' 투어에서 연주되었고, 2009년 BBC 드라마 「애쉬스 투 애쉬스」의 한 에피소드에서는 원곡이 등장했다.

SPIRITS IN THE NIGHT (브루스 스프링스틴)

1973년, 결국 운이 나빴던 애스트러네츠 프로젝트에서 보위는 브루스 스프링스틴의 데뷔 앨범 《Greetings From Asbury Park N.J.》에 수록된 이 곡의 활기찬 커버를 프로듀스했다. 1995년 앨범 《People From Bad Homes》에 공개된 이 곡은 애스트러네츠의 최고 작품 중 하나다. 마이크 가슨의 준수한 피아노 연주, 그리고 앨범의 다른 데서는 확실히 접하기 힘든 확신에 찬 그루브가 선명하다. 비교적 조용한 중간 부분에서는 뒤에서 보위가 보컬리스트 제프리 맥코맥에게 기술적 조언을 하는 소리를 들을 수 있다. 스프링스틴의 가사인 '이제 와일드 빌리는 미치광이 같았지Now Wild Billy was a crazy cat'가 비슷한 시기에 보위가 만든 〈Diamond Dogs〉의 거의 동일한 가사에 직접적으로 영향을 미쳤을지 모른다는 궁금증을 불러일으키기도 한다.

STANDING NEXT TO YOU : 'SITTING NEXT TO YOU' 참고

STAR
• 앨범: 《Ziggy》 • 라이브 앨범: 《Stage》

《Ziggy Stardust》에 내러티브 콘셉트가 있다고 믿는 사람들에게 빠르고 맹렬한 〈Star〉는 자만의 치명적인 순간을 살짝 보여주는 곡이다. 여기서 지기는 더 고결한 이상을 위해 목숨을 바친 이들을 비난하면서 자신이 '로큰롤 스타로서 모든 것을 가치 있게 만들 수 있는could make it all worthwhile as a rock'n'roll star' 방법을 고민한다. 벨파스트에서 싸우거나, 비번(아마도 나이Nye Bevan)의 경우에는 '국가를 바꾸려고to change the nation' 하는 것이다. '굶어 죽으려고 집에 처박힌stayed at home to starve' '루디Rudi'에 대한 언급도 있다. 이것은 고작 몇 달 전에 보위가 스타로 만들었다가 자신의 야망을 실현하기 위해 속도를 내던 와중에 버린, 프레디 버레티의 또 다른 자아인 '루디 발렌티노'일까? 이렇게 이해한다면 〈Star〉는 〈Lady Stardust〉에서 아쉽게 붙잡힌 '엄청 괜찮은' 가수와 〈Hang On To Yourself〉의 이기적인 과대망상증 사이의 내러티브에 필수적인 다리를 놓는 셈이다. 벌스와 코러스 사이의 반주 브리지에서 볼란식으로 'get it on!' 하는 외침과 함께 전달되는 움직임인 것이다.

〈Star〉는 《Ziggy》의 콘셉트를 넘어서 보다 넓은 범위에서 운신한다. 따분한 침실에서 머리빗을 가지고 립싱크를 하며 다른 생각에 젖은 모든 10대들의 환상을 압축해서 보여주고, 자신의 잠재력을 드러내지 못한 데 대한 보위의 좌절감을 노래한다: '난 밤에 로큰롤 스타로 잠들 수 있었어 / 난 로큰롤 스타로 멋지게 사랑에 빠질 수 있었어I could fall asleep at night as a rock'n'roll star / I could fall in love all right as a rock'n'roll star'. 설렘과 대척점을 이루는 것은 냉소적인 현실이다. 그는 단순히 '그 역할을 맡고자to play the part' 하는데, 자신이 '돈이면 다 할 수 있기could do with the money' 때문이다. 모든 10대의 환상에 그러한 아이러니를 낳는 동시에 보위 스스로 -지기가 자신의 스타덤에 대한 대가를 치를 것이기 때문에- 그것을 완수한다

는 것은 재미난 역설이다.

〈Star〉는 《Ziggy》의 다른 많은 수록곡과 마찬가지로 앨범 제작 전에 만들어졌다. 《Hunky Dory》가 스튜디오에서 만들어지기도 전인 1971년 5월에 녹음된 데모는 카멜레온이라는 프린시스 리스버러 출신 무명 밴드에게 주어졌다. 보위의 크리설리스 퍼블리싱인 밥 그레이스가 중개를 맡았는데, 카멜레온을 높이 평가한 그는 밴드가 데이비드의 노래 한 곡을 커버하는 것이 이상적인 행보일 것이라고 생각했다. 그로부터 넉 달이 지난 9월 25일, 보위가 에일즈베리 공연에서 "아, 그 곡 찾아봐야겠다"는 식으로 나섰을 때, 이 곡은 비로소 다시 수면 위에 올랐다. 2000년 보위의 미공개 데모 〈Star〉는 카멜레온의 보컬리스트 레스 페인을 통해 크리스티 경매에 붙여졌고 1,527파운드에 팔렸다. 피아노가 중심이 된 이 데모는 데이비드의 1971년 작품 다수가 초기 형태를 이루었던 라디오 룩셈부르크 스튜디오에서 8트랙으로 녹음되었다. 박수, 멀티트랙 보컬 하모니, 거친 슬라이드 기타가 어우러진 정교한 결과물로, 모든 것을 데이비드 혼자 연주한 것으로 보인다. 데모는 가사에서도 여러모로 다른 형태를 보인다. 시작 부분의 가사는 '누군가 내 말을 들을 수 있는 감각을 가졌다면 / 누군가 볼 수 있는 시간을 가졌다면If someone had the sense to hear me / If someone had the time to see', 2절은 '누군가는 건물들을 지어야 해 / 그리고 누군가는 그것들을 무너뜨려야 해Someone has to build the buildings / And someone has to pull them down', 후렴은 '난 로큰롤 스타처럼 최고의 소음을 만들 수 있었어I could make a big-time noise as a rock'n'roll star'이다. 1971년 5월 26일과 27일, 카멜레온은 이 데모에 기반해 자신들의 버전을 적절히 녹음했다. 하지만 보위의 《The Man Who Sold The World》 밴드 사운드와 다르지 않은, 베이스를 강조한 프로그레시브 스타일로 표현된 카멜레온의 곡은 끝내 발표되지 않았다.

가을에 노래를 다시 가져온 데이비드는 노래에 새롭고 더 거친 가사를 붙여 트라이던트 스튜디오에 갖고 들어갈 채비를 했다. 그리고 1971년 11월 8일에 있었던 첫 녹음이 성공적이지 못했다고 판단한 후, 11월 11일에 《Ziggy Stardust》에 들어갈 최종 버전을 'Rock'n'Roll Star'라는 가제로 녹음했다. 광기 어린 백킹 보컬은 데이비드가 인정한 것처럼 비틀스의 〈Lovely Rita〉를 베낀 것이고, 마지막에 '지금 그냥 날 봐!Just watch me now!' 하고 던져진 구어는 벨벳 언더그라운드의 〈Sweet Jane〉을 참고한 것이다.

보위는 1976년에 〈Queen Bitch〉를 공연하면서 '지금 그냥 날 봐!'라는 문구를 가져다 썼는데, 〈Star〉 자체는 1978년까지 공연되지 않았다. 1978년에는 이 곡의 《Stage》라이브 버전이 미국에서 12인치 홍보반으로 나왔다. 〈Star〉는 'Serious Moonlight' 투어에서 다시 빛을 봤는데, 처음에는 〈The Jean Genie〉의 짧은 인트로 다음에 나오는 첫 곡 역할을 하곤 했다. 나중에 이 곡은 빌리 브래그를 비롯한 여러 아티스트가 커버했고, 2009년 영화 「드림업」에 삽입된 보위 노래 중 하나가 되었다.

한때 데이비드의 여자친구였던 아만다 리어가 작곡한 〈Star〉라는 곡은 이 노래와 전혀 무관하다. 《Diamond Dogs》 세션 즈음에 두 사람이 데모를 만든 것으로 보이는데, 한 번도 공개된 적은 없다.

STARMAN
• 싱글 A면: 1972년 4월 [10위] • 앨범: 《Ziggy》 • 라이브 앨범: 《Beeb》 • 싱글 B면: 2012년 4월 • 라이브 비디오: 「Best Of Bowie」

1972년 7월 5일, 데이비드 보위 앤드 더 스파이더스 프롬 마스는 「Top Of The Pops」에 출연해 〈Starman〉을 선보였다. 〈Starman〉은 수록 앨범인 《Ziggy Stardust》가 나오기 전에 발매됐었다. 보위를 스타덤으로 내던진 것은 다른 그 어떤 개별 공연이 아닌 그다음 날 방송된 이 획기적인 텔레비전 방송 하나였다. 1972년 여름에 데이비드 보위가 「Top Of The Pops」의 일반적인 시청자들에게는 여전히 과거의 뉴스에 불과했다는 사실은 말도 안 되게 잊히기 쉬웠다. 그때까지만 해도 보위는 1960년대 말에 우주비행사를 다룬 참신한 싱글을 발표했던 원 히트 원더 가수였다. 그랬던 그가 무지개 점프슈트와 파격적인 빨강 머리를 하고 「Top Of The Pops」에 나온 3분은 그 사실을 완전히 무너뜨렸다. 발매 후 두 달 동안 상업적인 성과를 내지 못하던 〈Starman〉은 차트에서 급상승해 방송 후 2주 만에 10위권 안에 진입했고, 이후 모든 것의 기원이 되었다.

〈Starman〉은 차트에 오르기까지는 시간이 걸렸지만 4월 28일 발매 당시에는 평단으로부터 호평을 받았다. "지금 이 곡은 감명 깊다. 정말 최고다." 『디스크 앤드 뮤직 에코』에서 존 필이 쓴 글이다. "데이비드 보위

는 케빈 에이어스와 더불어 최근의 영국 대중음악계에서 가장 중요하면서도 저평가된 혁신가다. 이 음반이 간과된다면, 그것은 그야말로 냉혹한 비극이 될 것이다."

나중에 「Best Of Bowie」 DVD와 2012년 레코드 스토어 데이 때 픽처 디스크의 B면에 실린 유명한 「Top Of The Pops」 퍼포먼스는 사실 이 노래가 텔레비전에 노출된 첫 번째 사례가 아니었다. 그 영광은 6월 15일에 녹화된 그라나다의 「Lift-Off With Ayshea」의 몫인데, 당시 색깔이 들어간 별들을 배경 삼아 스파이더스가 선보인 퍼포먼스를 보면 비겁하게도 아직 머리에 염색을 하지 않은 초기의 우디 우드맨시의 모습을 확인할 수 있다. 쇼는 6일 후인 6월 21일에 방송됐다. 두 퍼포먼스에서 피아니스트 니키 그레이엄이 스파이더스와 함께했고, 데이비드가 「Top Of The Pops」를 위해 새로 녹음한 보컬은 마크 볼란이 전년도에 낳은 선구적인 히트곡에 대한 건방진 언급을 더했다. "웬 녀석이 웬 'get-it-on' 로큰롤을 선보이고 있었지."

〈Starman〉은 보위의 가장 전염성 있는 멜로디 중 하나를 뽐낸다. 믹 론슨의 기민한 바이올린과 기타 편곡이 완성도를 더욱 높였는데, 이 편곡은 다음 작품의 공격적인 록보다 《Hunky Dory》의 온화한 사운드에 더 잘 어우러진다. 〈Space Oddity〉에만 익숙한 이들은 처음에 제목과 어쿠스틱 인트로를 접하고는 이 사람이 한 가지 노래밖에 할 줄 모르는 구나, 하고 생각했을 것이다. 하지만 곧 관심을 끄는 것은 노랫말이다. 톰 소령이 차트를 떠나고 몇 년이 지난 후, 라디오 쇼가 우주에서 온 메시지의 방해를 받으면서 히피의 기발한 생각이 '혼란스러운 우주 은어hazy cosmic jive'로 바뀌었다. 케빈 칸은 이 노래가 로버트 A. 하인라인의 1953년 소설 『Starman Jones』의 제목에서 영향을 받았을지도 모른다는 아주 흥미로운 가능성을 제시하고, 크리스 오리어리는 데이비드 롬의 1965년 단편 'There's A Starman In Ward 7(7병동에는 스타맨이 있다)'을 이야기한다. 하지만 〈Space Oddity〉와 마찬가지로 서브텍스트가 전부다. 이 노래는 공상과학 이야기보다 도시에 새로운 스타가 나타났다는 자기 과시적 선언에 가깝다. 보위는 〈Starman〉을 컴백 히트곡으로만 사용하는 게 아니라 자신을 다시 만들어진 우상으로 보여주는 그릇으로도 사용한다. 후렴은 메시아적인 동시에 거만하다. '모든 아이를 춤추게 하라Let all the children boogie'는 그리스도의 "어린아이들이 내게 오는 것을 허락하라"

와 마리 앙투아네트의 "그들에게 케이크를 먹이도록 하라"를 결합한 것이다. 보위는 〈Moonage Daydream〉에서 그랬던 것처럼 가사를 은어가 많은 미국 어법으로 소화했다: '춤추다boogie', '저기, 그건 너무 멀어Hey, that's far out', '너네 아빠한테 얘기하지 마Don't tell your poppa', '웬 녀석이 웬 로큰롤을 선보이고 있었지Some cat was layin' down some rock'n'roll'. 이것은 아주 영국적인 감성과 충돌해 특이하면서도 아름다운 혼종을 만들어낸다.

보위에 따르면, 〈Starman〉은 "처음에는 '하늘에서 아이들에게 춤을 추라고 말하는 스타맨'이 있다"는 식으로 해석될 수 있다. "하지만 하늘에 있는 것들에 대한 느낌이 정말로 아주 인간적이고 실제적이라는 것, 그리고 우리가 사람들을 만날 수도 있다는 데 조금 더 기뻐해야 한다는 것이 주제죠." 이러한 이해는 이 노래를 훨씬 나중에 나오는 〈Looking For Satellites〉와 비슷한 위치에 둔다.

《Ziggy Stardust》의 마지막 곡이 만들어지고 녹음할 시기가 되자(1972년 2월 4일에 최종 마무리가 되었다), RCA의 데니스 캐츠는 바로 〈Starman〉에 지지표를 던졌다. 막판에 그는 이 곡을 싱글로 발매하고 앨범에도 넣어야 한다고 주장했다. 2월 9일자 마스터 테이프에는 〈Round And Round〉 자리에 〈Starman〉이 대신 들어간 기록이 확실히 나타나 있다. 보위의 대표곡 중 하나가 척 베리 커버곡을 뒤늦게 대신했다고 생각하면 놀라울 따름이다. 보위가 믹 론슨에게 처음으로 이 노래를 들려준 기록이 담겨 있는 데모 테이프는 나중에 론슨을 통해 그의 한 친구에게 전해졌는데, 그가 2013년에 온라인에서 판매한 이 데모는 유통되고 있지 않다.

1973년 11월 『롤링 스톤』과 가진 인터뷰에서 보위는 자신이 계획한 《Ziggy Stardust》 관련 무대 작품에서 이 곡이 차지한 위치에 대한 논고를 시작했다. "무한성들이 도착할 때 종말이 찾아옵니다. 그들은 정말 블랙홀이지만, 무대 위에서 블랙홀을 설명하기란 아주 어려울 테니 내가 사람으로 만들었죠. … 지기는 꿈에서 무한성들로부터 스타맨의 출현을 쓰라는 충고를 받고 'Starman'을 씁니다. 이것이 사람들이 들은 첫 번째 희망의 뉴스입니다. 그래서 그들은 거기에 바로 혹합니다. 지기가 이야기하는 스타맨들은 무한성들이라고 불리고, 블랙홀 점퍼들입니다. 지기는 지구를 구하러 내려올 이 멋진 우주인을 계속 이야기합니다. 그리고 그들은 그

리니치빌리지 어딘가에 도착합니다."

보위가 스스로 만든 공상과학 소설은 그의 작품을 폭넓게 아우른다. 그는 기상천외한 것과 평범한 것, 신비스러운 것과 흔한 것, 블랙홀과 그리니치빌리지를 병치하는 이러한 '공상과학 스타일'을 늘 즐겼다. 특히 '블랙홀 점핑'과 지기의 최후의 운명에 관한 이 이야기는("도착한 무한성들은 지기의 일부를 취해 스스로를 실제로 만듭니다. 그들은 원래 상태에서는 반물질이고 우리세계에 존재할 수 없기 때문이죠.") BBC의 「닥터 후」 10주년 스페셜인 'The Three Doctors'의 스토리라인과 똑같다. 이 프로그램은 몇 달 전에 보위가 런던에서 《Aladdin Sane》을 녹음하고 있을 때 방송되었는데, 프로그램의 주연 배우들이 세간의 주목을 받으며 재결합하는 이야기를 담고 있다.

곡의 순수한 매력 중 일부는 (곡의 상업적 성공은 말할 것도 없고) 노골적인 바탕 출처들에 기인한다. 곡은 티렉스의 〈Hot Love〉, 그리고 〈Starman〉이 녹음된 달에 발매된 〈Telegram Sam〉의 이종 교배가 될 뻔했다. '라라라' 하는 코러스는 〈Hot Love〉에서 그대로 나온 것이고, '모든 아이가 춤을 추게 해'라는 외침은 볼란 그자체다. 또한 각 후렴 전에 나타나는 피아노와 기타의 모스 부호식 연타는 블루 밍크의 〈Melting Pot〉을 거쳐 슈프림스의 〈You Keep Me Hangin' On〉에서 나온 것이고, 후렴 멜로디 자체는 주디 갈란드의 대표곡 〈Over The Rainbow〉를 베낀 것이다. 이미 익숙한 열망과 스타덤의 기표가 본질적인 동성애적 함의에 적용된 셈이다. 1972년 8월에 레인보우 시어터에서 공연을 할 때 보위는 후렴의 멜로디를 '무지개 너머에 스타맨이 있네 There's a Starman, over the rainbow'로 바꿔 불러 그 관련성을 확실히 인정했다. 이처럼 데이비드가 누구보다 더 잘 알고 있었던 것처럼, 좋은 노래는 그저 한자리에 머물 수만은 없다. 20년 후, 그룹 스웨이드는 보위를 흠모한 데뷔 히트곡 〈The Drowners〉의 후렴에 똑같은 옥타브 도약 멜로디를 훔쳐 썼다. 또한 스웨이드는 보위가 즐겨 쓰고 〈Starman〉과 〈Time〉으로 대표되는 '라라라' 마무리 방식을 〈The Power〉와 〈Beautiful Ones〉 같은 곡에 활용했다.

《Ziggy Stardust》의 오리지널 영국반과 미국반에 각각 담긴 〈Starman〉에는 살짝 믹스 차이가 난다. 미국반 앨범에서 '모스 부호' 브리지는 믹스 과정에서 확실히 숨을 죽였다. 나중에 이 버전이 《ChangesTwoBowie》

를 비롯한 모든 컴필레이션 음반에 실리다가 결국 '소리를 키운' 믹스 버전이 《Nothing Has Changed》와 《Re:Call 1》에서 컴백을 (그리고 디지털 포맷으로는 데뷔를) 신고했다. (미국에서는 모노와 스테레오로, 캐나다에서는 스테레오로 발매된) 북미 싱글에는 시작 부분의 일부 마디를 들어내면서 미세한 차이를 보인 편집 버전이 실렸고, 독일 싱글에는 3분 58초부터 페이드아웃되는 훨씬 더 짧은 버전이 실렸다. 스페인반의 제목은 〈El Hombre Estrella〉였다. 다시금 〈Get It On〉에 대한 언급을 추가한, 새롭고 생기 넘치는 버전은 1972년 5월 22일 녹음된 BBC 세션에서 탄생해 이제 《Bowie At The Beeb》에서 들을 수 있다. 텔레비전 출연에 대비해 믹싱했을 법한 스튜디오 반주 버전은 1990년에 소더비에서 경매에 올랐고, 지금은 부틀렉에 실려 있다.

〈Starman〉은 'Ziggy Stardust' 투어에서 가끔 연주되었지만 스파이더스에게는 결코 대단한 성공이 되지는 못했다. 이 곡은 'Sound+Vision' 투어 때 다시 모습을 드러냈다가 한동안 자취를 감추었고 2000년 6월 23일 채널 4의 「TFI Friday」에서 있었던 퍼포먼스를 포함한 그해의 성공적인 공연 재개와 함께 다시 부활했다. 이후 이 곡은 'Heathen' 투어와 'A Reality Tour'에서도 가끔 공연되었다. 보위의 통산 두 번째 히트곡은 수많은 아티스트가 커버했는데, 그중에는 세우 조르지, 텐 사우전드 매니악스, 다 윌리엄스, 폴 영과 SAS 밴드, 골든 스모그, 사이버너츠, 킬리언 맨스필드, 그리고 무엇보다 컬처 클럽이 있었다. 컬처 클럽이 1980년대 초반에 라이브로 즐겨 불렀던 이 곡은 그들의 1999년 컴백 앨범 《Don't Mind If I Do》에도 스튜디오 녹음 버전으로 실렸다. 2001년 10월, ITV의 유명인 특집 프로그램 「Popstars In Their Eyes」에서는 보이 조지가 보위처럼 입고 나와 〈Starman〉을 선보이기도 했다. 1985년에 코미디 듀오 크랭키스가 자신들의 텔레비전 쇼인 「The Krankies Elektronik Komik」에서 선보인 다른 버전은 부정적인 여러 이유로 지금까지 회자되고 있고, 존 C. 라일리는 2008년 코미디 영화 「워크 하드: 듀이 콕스 스토리」에서 확실히 색다른 해석을 내놓았다. 그리고 1980년대 초 ITV의 형편없는 흉내 내기 쇼인 「Go For It?」에서 더스틴 지가 지기 복장을 제대로 갖춰 입고 〈Starman〉을 부른 것을 누가 잊을 수 있을까? 아무래도 나는 못 잊겠다. 〈Starman〉은 케빈 엘리엇의 1995년도 올리버상 수상작인 연극 「My Night With Reg」

에 쓰였고, 1999년 사무엘 베케트풍의 멋진 BBC 시트콤 「Mrs Merton and Malcolm」에서 브라이언 머피가 애처롭게 불러 밀레니엄 끝자락의 시대정신에 확실하게 흡수되었다. 그 전해에는 BBC 4 「Desert Island Discs」에서 조각가 앤터니 곰리가 선택한 곡들 중에 보위의 원곡이 있었다. 시간이 흘러 〈Starman〉은 우리의 오랜 인기 프로그램인 「닥터 후」의 2005년 에피소드 'Aliens Of London'에서 외계 우주선이 동체 착륙을 한 후에 적절한 배경음악으로 불쑥 등장했고, 이듬해 「닥터 후」의 스핀오프인 「토치우드」의 에피소드 'Random Shoes'에서도 두드러지게 나왔다. 2006년에도 〈Starman〉은 BBC 범죄 드라마 「라이프 온 마스」에서 나온 보위의 여러 곡 중 하나로 뽑혔고, 그로부터 2년 후 ABC에서 선보인 같은 시리즈의 미국 버전 중에 'Let All The Children Boogie(모든 아이가 춤을 추게 해)'라는 적절한 제목의 에피소드에도 등장했다. 이제 외계적인 요소가 담긴 프로젝트에는 어디든 고정으로 나오는 〈Starman〉은 채널 4의 「세임리스」 중 2011년 에피소드를 패러디한 'Close Encounters' 부분에, 리들리 스콧의 2015년 영화 「마션」, 공상과학 소설 스타일의 2016년 아우디 광고 등에 다시 불쑥불쑥 등장했다. 한편 2012년 7월 27일 런던 올림픽 개막식에서 메들리로 나온 팝 명곡 중 〈Starman〉의 순서는 알라딘 세인 마스크를 쓴 무용수들과 제트팩을 착용하고 날아가는 스턴트 연기자들이 함께했다.

THE STARS (ARE OUT TONIGHT)

• 싱글 A면: 2013년 2월 • 앨범: 《Next》 • 비디오: 「Next Extra」

앞서 우리는 이것을 경험했다. 한참 전인 1966년에 보위는 직접적인 경험으로 스타덤에 대한 지식을 쌓기 전에 스타덤이 가진 변덕스러운 특성을 곱씹었다. 그 결과물인 〈Maid Of Bond Street〉은 명성의 공허함과 피상적인 매력을 병치했다. 그리고 보위는 위축과 자기 연민에 따른 비판을 〈Fame〉에서 드러냈을 때 이미 '스타'가 되는 것이 몇 해 전에 상상했던 것처럼 매력적이거나 흥미로운 것과는 거리가 있음을 경험으로 깨달은 상태였다.

이 'Star'라는 단어를 생각해보자. 〈The Prettiest Star〉부터 〈Starman〉, 〈Star〉, 〈Ziggy Stardust〉, 〈Lady Stardust〉, 〈Shining Star〉, 〈New Killer Star〉, 그리고 〈Blackstar〉에 이르기까지 보위의 노래 제목에 수시로

나온다. 다른 가사들에도 수없이 나온다. 살짝 예를 들자면 〈Space Oddity〉-'오늘따라 별들이 너무 달라 보여the stars look very different today'-부터 〈Cracked Actor〉-'그들이 가졌던 가장 밝은 별the cleanest star they ever had'-, 〈Shadow Man〉-'별들을 살펴봐look to the stars'-, 〈All The Young Dudes〉-'그의 얼굴에서 별들을 훔쳐내고ripping off the stars from his face'-, 그리고 〈I'm Afraid Of Americans〉-'조니는 별들을 올려다봐Johnny looks up at the stars'-까지 다양하다. 정의가 많고 말장난하기 딱 좋은 이 단어는 데이비드를 매료시킨 게 분명하다. 사실 〈The Stars (Are Out Tonight)〉은 자세히 들여다보면 '유명인(스타)'이 아닌 하늘에 뜬 '별'들에 대한 노래로 읽을 수도 있다. 『롤링스톤』의 평론가도 물론 그렇게 생각했다. 잡지에 실린 《The Next Day》 리뷰의 첫 단락을 "그가 지금까지 쓴 최고의 곡들 중 하나"라고 극찬하는 데 활용했다. 리뷰어는 이 노래가 "두 연인이 하늘을 바라보고, 거기서 온갖 움직임으로 분주한 우주 전체를 본다는 내용"이라고 생각했다. "그들은 마음속의 황홀함이 활활 타오르는 것을 느낀다. 그리고 갑자기 자신들이 우주의 일부라고 느낀다. 그들이 함께 있는 만큼."

적어도 이것은 보위의 노래들이 항상 두 가지 이상의 해석이 가능함을 증명한다. 우리 대부분이 느끼기에 〈The Stars (Are Out Tonight)〉에서의 보위는 하늘에 시선을 던지는 것이 아니라 오랫동안 못 본 본드 스트리트 아가씨, '모든 선반 위의 모든 잡지에서 자신의 사진들을 보는sees the pictures of herself, every magazine on every shelf' '외로운 소녀lonely girl'에 대한 잔인한 근황을 전하는 것 같다. 보위는 〈Star〉를 녹음한 1971년에 이미 명성의 '거리두기' 효과에 매료되었음을 분명히 이야기하고 있었다. "나는 환상과 스타 이미지를 믿어요." 그해 『첼트넘 크로니클』에서 그가 한 이야기다. "나는 이런 부류의 사람들을 상당히 의식하고, 그 사람들이 우리 사회에서 아주 중요한 인물이라고 느껴요. 사람들은 자신과 조금 다른 누군가에게 관심을 두길 좋아하죠. 그게 사실인지 아닌지는 중요하지 않아요." 이것이 그가 〈The Stars (Are Out Tonight)〉에서 다시 돌아가는 주제다. 전에 'Glass Spider' 투어에서 무용수 멜리사가 비밀리에 관객으로 위장했다가 무대 위에 등장한 후 스크립트를 통해 나타난 주제이기도 하다. "우리는 록스타를 보통 사람과 섞이게 할 수

없어!" 바로 이것이, 우리는 흡혈귀처럼 서로 의존하면서 공존하지만 유명인들은 별개의 종족, 당신과 나 같은 단순한 인간과는 다른 종이 됐다는 생각을 좇는 보위다: '그들은 자신의 그늘 뒤에서 우리를 바라보지, 브리지트, 잭, 케이트, 브랜드 (…) 우리의 원초적인 세상을 빨아들이며, 별들은 절대 잠들지 않아, 죽은 별도 살아 있는 별도They watch us from behind their shades, Brigitte, Jack and Kate and Brad (…) soaking up our primitive world, stars are never sleeping, dead ones and the living'. 암시하는 것은 분명하다. 우리가 그들을 부러워하는 만큼 그들도 우리를 부러워하고, 한쪽이 반대쪽에 의존해 산다는 것이다: '그들의 질투가 스핀 다운 하고 있어, 별들은 뭉쳐야만 해 / 우리는 이 별들에서 절대 벗어나지 않을 거야, 하지만 난 그들이 영원히 살길 바라Their jealousy's spinning down, the stars must stick together / We will never be rid of these stars, but I hope they live forever'.

세상에서 제일가는 유명인 중 한 사람인 데이비드 보위가 본인이 그 카테고리에 안 들어간다는 듯이 별들에 대한 노래를 하고 있으니 그런 그가 솔직하지 않아 보일 수도 있다. 하지만 우리는 그의 노래들이 웬만해서는 고해처럼 받아들여지지 않는다는 것을 기억해야 한다. 그리고 자주 그렇듯이 그는 여기서 분명히 캐릭터를 택하고 있다. 어쨌든 데이비드 보위는 흔한 슈퍼스타의 삶을 산 지 수년이 지났을 때 《The Next Day》를 녹음했다. 오래전에 그는 언론 행사, 리무진, 보디가드로 이뤄진 세상을 피해 살면서 눈에 안 띄게 방해받지 않고 뉴욕 지하철을 탈 수 있는 자신의 능력을 과시했었다. "모자 쓰고 그리스어 신문을 갖고 다니면 그만이에요." 언젠가 그는 이렇게 말했다. "그러면 당신을 두 번 쳐다보는 사람은 없을 거예요." 2003년에 「Parkinson」에 출연한 보위는 수많은 유명인이 이미 정해져서 피할 수 없다고 여기는 듯한 생활방식을 자신은 거부했다고 밝혔다. "개인적인 선택일 뿐인 것 같아요. 하지만 나는 거기서 어느 정도 손을 뗐어요. 알겠죠? 난 비밀스러운 사람이 아니에요. 하지만 아주 눈에 안 띄게 살고 있죠. 내 아내와 나 말이에요. 우리는 익명으로 매일매일 그대로 남아 우리의 삶을 살아갈 수 있는 곳에 있으면서 가장 큰 행복을 느껴요. 그리고 실제로 그걸 뉴욕에서 느꼈고요. 우리한테는 아주 쉬운 일이에요. 그게 우리가 원하는 삶의 방식이죠." 2014년에 『가디언』을 상대로 이만

은 런던으로 가족 여행을 떠났던 일에 대해 이야기했다. "이번 여름에 갔었어요. 우리가 거기 있는지 아무도 몰랐죠! 제트기를 타고 루턴으로 날아가서 매일 밖에 나가고 이것저것 했는데 언론은 전혀 몰랐어요. 유명인을 못 알아볼 리 없다는 생각은 말도 안 되죠. 우리는 런던 아이까지 갔었어요."

〈The Stars (Are Out Tonight)〉은 2011년 5월 9일에 작업되었고, 보위의 리드 보컬은 그해 10월 26일에 녹음되었다. 《The Next Day》 발매 2주 전에 이 곡은 앨범의 두 번째 싱글로 나왔다. 여기에는 조각가 앨 패로가 만든 에곤 실레의 철제 흉상을 담은 흑백 이미지, 그리고 플로리아 시지스몬디가 감독한 극적인 6분짜리 영상이 함께했다. 시지스몬디는 〈Little Wonder〉와 〈Dead Man Walking〉 영상을 작업한 후 2010년 장편 영화 「런어웨이즈」는 물론 케이티 페리, 큐어, 크리스티나 아길레라, 시구어 로스 등 다양한 고객의 록 비디오를 만들어 왔다. 시지스몬디의 〈The Stars (Are Out Tonight)〉 비디오는 이 곡을 보위와 틸다 스윈튼이 함께 출연한 작은 공포 영화의 사운드트랙으로 활용하며 곡의 폐부를 찌른다. 영상은 두 사람이 미국의 작은 도시 어딘가에 사는 만족스러울 만큼 눈에 띄지 않는 커플로 나오는 장면으로 시작한다. 〈Plan〉의 반주가 배경음악으로 불길하게 깔리는 가운데, 우리는 처음에 창문으로 록 밴드인 이웃들을 의심스러운 듯 쳐다보는 스윈튼의 모습을 본다. 그 밴드의 중성적인 리드 보컬(3년 전 『파리 보그』에서 보위를 주제로 한 촬영에서 그로 분했던 노르웨이 모델 이셀린 스테이로)은 신 화이트 듀크를 많이 닮았다. 다음으로 레인코트와 가디건 차림의 볼품없는 중년상을 한 데이비드가 동네 식료품점에 들어가 『주간 판테온』이라는 유명인 가십 잡지를 집어 드는 모습이 나온다. 경악을 불러일으키는 잡지 헤드라인으로는 (스윈튼의 사진과 함께) "화장 없이 오스카에 간 여성!", (「지구에 떨어진 사나이」 속 외계의 보위 사진과 함께) "옆집에 외계인이 산다", (모델 안드레야 페이치와 사스키아 드 브라우가 연기한, 중성적인 스타 두 명의 사진과 함께) "유명인 커플의 비뚤어진 장난" 등이 있다. 보위가 잡지 커버를 보면서 "음, 우리가 여기서 본 것 중에 제일 재밌네" 하고 혼잣말을 한다. 이때 가게로 들어온 스윈튼이 "아, 나라면 그런 말 안 하겠어요" 하고 꾸짖는 말을 하고는 데이비드를 입맞춤으로 맞이한다. 그리고 "우리 멋지게 살고 있잖아" 하고 말한다. 이

말을 보위는 곰곰이 생각하고는 반복한다. 그리고 두 사람이 가게 안으로 카트를 밀자, 카메라는 다음 통로로 이동해 잡지 커버에 나온 '유명인 커플'을 드러낸다. 머리부터 발끝까지 디자이너 의상을 차려입은 그들은 시지스몬디의 트레이드마크인 〈Little Wonder〉 스타일로 몸을 빠르게 움직이며 선반 사이로 '보통 사람들'을 염탐한다. 노래가 시작하자 '유명인들'은 리무진을 타고 그 남편과 부인을 집까지 따라간다. 집에서 보위와 스윈튼은 이웃의 록 밴드로부터 평화로운 시간을 방해받고, 뱀파이어 같은 스타들에게 에워싸여 괴롭힘을 당한다. 그들 중 여자 악령 같은 한 사람이 침대에서 잠이 든 보위를 공격하고, 다른 장면에서는 스윈튼이 침대에서 몸부림칠 때 그녀의 유명인 도플갱어가 그 밑에서 온몸을 비튼다. 스윈튼은 점점 유명인들을 따라 하기 시작한다. 머리를 단장하고 그들의 인형 줄에 맞춰 춤을 추며 더 그들처럼 되다가, 결국에는 그들과 힘을 합쳐 겁에 질린 보위를 공격한다. 마지막 화면에서는 역할이 뒤바뀌어 있다. 보위와 스윈튼이 이제 초조하고 불안하고 뭔가를 빤히 보는, 디자이너 의상 차림의 '스타들'이고, 그들을 뒤쫓던 유명인들은 정상적인 상태를 만끽해 이제는 편안한 풀오버와 가디건 차림으로 소파에 앉아 TV를 보고 있다. 《The Next Day Extra》에 실린 이 작품은 보위의 모든 영상 중에서 가장 불안하면서도 매혹적으로 기이한 영상에 속한다.

STATESIDE (헌트 세일스/데이비드 보위)
· 앨범: 《TM2》 · 싱글 B면: 1991년 8월 [33위] · 싱글 B면: 1991년 10월 [48위] · 라이브 앨범: 《Oy》 · 라이브 비디오: 「Oy」
〈Stateside〉의 포문을 여는 불길한 드럼 연주는 틴 머신의 암흑기를 예고한다. 보위가 퍼포머로 나선 초기부터 그의 음악 색깔 중에는 블루스가 중요한 위치를 차지했지만, 그는 정통 블루스 작업을 시도할 정도로 무모하진 않았다. 보위의 앨범에 이 곡보다 더 안 어울리고 덜 반가운 경우가 들어온 적은 이전까지 한 번도 없었다.

가장 큰 책임은 드러머 헌트 세일스에게 지울 수 있다. 그는 송라이팅 크레딧에서 흔히 않게 보위보다 앞에 있고, '내 확신을 갖고 미국으로 가네going Stateside with my convictions'라고 몇 시간 동안 울부짖는다. 그다음에 가사의 주도권을 잡은 보위는 억센 반미적 반어법으로 균형을 바로잡으려고 하는 것 같다: '매릴린 고무보트, 언덕 위의 집, 이름 없는 말을 타고 편하게 사는 곳 / 케네디 컨버터블, 언덕 위의 집, 멍청한 금발에게 고통이 쉽게 찾아오는 곳Marilyn inflatables, home on the range, where the livin' is easy on a horse with no name / Kennedy convertibles, home on the range, where the sufferin' comes easy on a blond with no brain'. 레넌과 매카트니가 작업을 주고받은 방식이 〈A Day In The Life〉를 명곡으로 만들었을지 모르지만, 그것이 〈Stateside〉에는 해당되지 않는다. 보위는 이 괴물을 보고 나서 민주주의적 방식을 주장했어야 했다. 대신에 그는 세일스에게 양보하고 앨범을 절충해서 만들었다. 〈Stateside〉가 아주 나쁘게 연주됐다는 게 아니라, 철 지난 블루스 형태와 (아메리카의 1971년 히트곡 〈A Horse With No Name〉을 언급해 반어법을 넣으려는 시도까지 하면서 의도한) 엉뚱한 안락감이 그때까지 보위의 음악이 성취한 모든 것을 포기해버렸다는 것이다.

앨범 테이크가 〈You Belong In Rock N'Roll〉의 싱글 포맷에 이미 등장한 후, 1991년 8월 13일에 녹음된 틴 머신의 BBC 버전은 〈Baby Universal〉 CD의 B면에 모습을 드러냈다. 앨범 버전은 나중에 1992년 영화 「닥터 기글」 사운드트랙에 실렸다. 〈Stateside〉는 'It's My Life' 투어에서 공연되었다(익숙한 사람들은 노래 시작 전에 드럼 세트에서 내려온 세일스가 드럼 스틱을 흔들어 보이고 계속 "다들 미국에 갈 준비 됐나요?" 하고 외치면서 관객들을 흥분시킨 장면을 기억할 것이다). 여기서 나온 놀라운 8분짜리 라이브 버전이 《Oy Vey, Baby》에 실렸다. 한편 2008년에는 스튜디오 세션 중에 나온 다른 네 가지 얼터너티브 버전이 온라인에 유출되었다. 이 버전들 모두 보위가 녹음으로 남긴 유산 가운데 최악의 아이템으로서 《Tonight》의 〈God Only Knows〉에 뒤지지 않는다.

STATION TO STATION
· 앨범: 《Station》, 《Station》(2010) · 라이브 앨범: 《Stage》, 《Nassau》 · 라이브 비디오: 「Moonlight」
앨범 수록곡인 〈Station To Station〉은 신 화이트 듀크라는 불길한 인물상을 처음으로 선보인 것은 물론 당시로서는 보위가 발표한 가장 긴 스튜디오 트랙으로 부각되었다. 생기 있는 연주와 멋진 프로듀싱으로 완성된 이 곡은 보위의 스튜디오 작업이 낳은 최상의 결과물 중 하나로 여겨진다. 데이비드는 최고의 목소리를 들려주

고, 얼 슬릭은 이보다 더 훌륭할 수 없는 리드 기타 연주를 선보인다. 그의 기타는 피아노, 드럼, 리듬 기타가 육중한 걸음걸이로 가차 없이 나아가는 전반부를 경유해 머리/데이비스/알로마의 명품 리듬 섹션이 처음 만개한 절정의 클라이맥스에서 불타오른다.

처음에 들리는 증기 기관차의 정신없는 사운드 효과는 크라프트베르크의 1974년 앨범 《Autobahn》에서 영향을 받은 결과다. 《Autobahn》은 자동차가 속도를 높이고 스테레오 스피커를 가로질러 달리는 소리로 시작한다. 보위의 결과물에 대해 크라프트베르크는 1977년 앨범 《Trans-Europe Express》에서 답례를 표했다. 속도를 높이는 기차의 합성된 사운드를 배경으로 〈Station to Station〉에서 뒤셀도르프 시티로, 이기 팝과 데이비드 보위를 만난다From 〈Station to Station〉 back to Düsseldorf city, meet Iggy Pop and David Bowie'라는 가사가 이 앨범의 타이틀 트랙에 실렸던 것이다(이 가사는 1976년 중반에 있었던 실제 만남을 기념한 것인데, 당시의 사진은 크라프트베르크의 영상에서 적절한 순간에 등장한다). 이와 마찬가지로 탠저린 드림의 에드가 프로에제도 보위에게 영향을 주었을 법하다. 훗날 독일에서 데이비드와 친구가 되는 프로에제는 1975년 9월에 두 번째 솔로 앨범 《Epsilon In Malaysian Pale》을 발표했는데, 이 앨범은 기차의 조작된 사운드 효과로 시작한다.

하지만 〈Station To Station〉의 철로 모티프는 주의를 분산시키는 역할을 할 뿐이다. 물론 이 모티프는 훗날 데이비드가 앨범의 "까다로운 정신적 탐구"라고 부른 것을 표현하고, 앞선 작품들에서 잘 드러난 여행의 메타포를 다시금 드러낸다. 역들은 〈Rock'n Roll With Me〉의 '새로운 환경들new surroundings'을 떠오르게 하고, '산 너머 산mountains on mountains'은 〈Wild Eyed Boy From Freecloud〉와 《The Man Who Sold The World》에 담긴 탐색의 모티프를 재현한다. 하지만 보위의 이야기처럼, 실제로 제목은 십자가의 길을 암시한다. 십자가의 길은 그리스도가 십자가 처형을 받으러 가는 길에 연속으로 나타나는 열네 개의 지점을 가리키는데, 신자들은 그 의미를 담아 새겨진 중세 교회의 조각품들을 모두 상징적으로 들렀다 간다. 잘 알려지지 않은 부분이 있다면, 보위가 1975년 당시 자신의 세계관에 영향을 미친, 정신적 혼란과 신비주의가 야기한 소용돌이 속에서 십자가의 길을 세피로스(Sephiroth)와 결합했다는 점이다. 세피로스는 카발라로 알려진 13세기 유대교 신비주의 체제의 기반을 형성하는 창조의 열 가지 구를 가리킨다.

보위가 1975년 여름에 읽은 책 중에는 무엇보다 사뮤엘 리덱 맥그리거 마더스가 쓴 『The Kabbalah Unveiled』가 있었다. 저자는 황금의 효 교단의 지도자이자 알레이스터 크롤리와 평생 맞섰던 인물이다(그는 교단에서 크롤리를 축출하는 임무를 맡았었다). 카발라에 따르면 하느님 혹은 만물의 영장의 신성한 구는 '케더'라고 불리고, 물질계 신국의 구는 '말쿠스'로 알려져 있다. 1960년대 후반부터 존재의 신계 상태와 현세 상태 사이의 변성에 대해 자신의 작품에서 체계적으로 숙고한 보위에게는 여기서 얻은 가르침이 비옥한 토양과도 같았다. 메시아, 초인, 타락한 신, 초월주의를 아우른 그의 가사 전통이 세밀화되면서, 천상에서 세속으로의 이동은 이제 '케더에서 말쿠스로의 마법 같은 움직임one magical movement from Kether to Malkuth'이라고 표현되었다. 구들은 생명의 나무에서 반대쪽 끝에 존재한다. 이는 카발라식 패턴으로, 당시 보위가 부적 같은 보호물로 여겼다(이후에 나온 《Station To Station》 리이슈반에 다시 모습을 드러낸 당시의 사진을 보면 보위가 그 패턴을 바닥에 그리고 있다).

카발라식 부호와 더불어 알레이스터 크롤리에 대한 언급도 등장한다. 크롤리는 앞서 보위가 인간과 초인에 대해 노래한 〈Quicksand〉에서 언급된 바 있었다. '하얀 얼룩을 확인하는making sure white stains' 신 화이트 듀크의 성향은 크롤리의 잘 알려지지 않은 첫 번째 책 『White Stains(하얀 얼룩)』와 관련이 있다. 이 책은 타락에 대한 그노시스파의 신화를 다룬 또 다른 기록인데, 제목에 뒤섞인 성, 인종, 주술, 약물 등과 관련된 의미들은 1976년에 보위에게 다시 영향을 미친다. 이 앨범이 「지구에 떨어진 사나이」 촬영 직후에 이어진 점을 (그리고 앨범 커버에 영화의 흑백 스틸컷이 쓰인 점을) 고려하면, 보위가 여기서 '아무런 색깔도 드러내지 않는다는flashing no colour' 건 우연의 일치일 수 없다. 정신적 고통을 겪던 그는 '색깔 드러내기colour-flashing'를 지향하는 타르바 체계를 거부한 채 스스로 지구로 떨어지고 싶었을 것이다. '색깔 드러내기'란 의식을 고취하고 마법사들을 아스트랄계로 데려가기 위해 상호 보완적인 색깔들을 섞는 과정을 가리킨다.

같은 시기에 알레이스터 크롤리를 비롯한 오컬트 전

반에 대한 관심이 최고조에 달해 있던 또 다른 록 뮤지션도 그에게 영향력을 행사했을 것으로 보인다는 점은 특기할 만하다. 바로 레드 제플린의 지미 페이지인데, 그는 데이비드의 초기 녹음 작업에 세션 기타 연주로 참여한 이래 데이비드와 가끔 어울렸다. 그리고 1975년에 지미는 보위가 코카인에 의존했던 것보다 훨씬 더 심하게 헤로인에 기댔다. 레드 제플린의 대표작인 《Physical Graffiti》는 《Station To Station》 세션을 몇 달 앞둔 1975년 3월에 발매되었는데, 《Physical Graffiti》의 뛰어난 수록곡 〈Kashmir〉 중 상승하는 유명한 리프에서 비롯된 그루브, 템포, 고조되는 긴장감을 《Station To Station》의 타이틀 트랙에서 뚜렷하게 느낄 수 있다. 〈Kashmir〉는 음악과 가사가 어우러져 역경의 영적 여행을 환기하는 서사시 길이의 앨범 수록곡이다.

그 자체로 매력적이고 암시적인 〈Station To Station〉은 보위를 '마법사'와 '듀크'라는 더 고전적인 모델로 잇따라 내세운다. '바다를 내려다보며 이 방에 우뚝 tall in this room overlooking the ocean' 선 그는 로스앤젤레스에 위치한 자신의 외딴 빌라에 있는 데이비드 보위가 아니라 영원히 변치 않는 프로스페로(셰익스피어 『템페스트』 중 추방된 밀란의 공작으로 마술에 능통하다)다. '내 원 안에서 길을 잃은lost in my circle' 그는 지팡이를 부러뜨리고 마법을 포기하려 한다. 이런 이유로 격정적인 피날레에 가면 『템페스트』에서의 잘못된 인용문-'꿈들을 엮어 만드는 바탕이 되는 게 바로 그런 거야Such is the stuff from where dreams are woven'-이 콜 포터의 〈I Get A Kick Out Of You〉를 전체적으로 더 낙관적으로 환언하는 쪽으로 이어진다-'그건 코카인의 부작용이 아니야 / 난 그게 사랑이 틀림없다고 생각해It's not the side-effects of the cocaine / I'm thinking that it must be love'-. 초자연적인 현상과 천사들을 몰아낸-'내 얼굴이 좀 빨개졌니? / 너무 늦었어does my face show some kind of glow? / It's too late'- 보위는 술로 충격을 줄이고 '당신과 나를 보호한 사람들the men who protect you and I'을 위해 축배를 들면서 세속적 권력의 자비를 구하는 듯하다. 〈Station To Station〉은 '유럽의 규범은 여기 있다the European canon is here'고 인정하면서 로스앤젤레스에서의 막간에 마약이 야기했던 공포에 블라인드를 치고는 길고 느린 회복을 준비한다.

결국 앨범의 그 어떤 트랙보다 〈Station To Station〉의 사운드가 보위의 다음 음악적 국면을 가리켜야 한다는 점은 전적으로 옳다고 할 수 있다. 2년 전에 〈Rock'n Roll With Me〉가 그의 소울 보컬 시기를 예고했던 것처럼 말이다. "음악을 쭉 들어보면 알겠지만, 《Low》를 비롯한 일련의 작품들은 타이틀 트랙에서 직접 이어진 거예요." 2001년 데이비드의 말이다. "내 앨범에는 다음 앨범의 의도를 가리키는 알맞은 지표가 될 노래가 보통 하나씩 있을 거라는 생각이 불현듯 들곤 해요."

'David Bowie is' 전시회에는 손 글씨로 적은 〈Station To Station〉의 초기 가사 종이가 나왔었다. 그것은 줄이 그어지고 수정 처리가 되면서 정신없게 보이는데, 내용은 《Diamond Dogs》에 수록된 무엇처럼 읽힌다: "넌 폭탄처럼 생겼어 / 넌 유령 냄새가 나지 / 넌 곧 죽을 여자애처럼 먹어 / 넌 다리로 도망가지 / 하지만 사람들은 네 뒤에 상처를 입혀 / 넌 앉아서 검은 물을 싸 / 넌 말이 없지만 알고 있어 / 넌 펄펄 끓지만 따뜻해 / 넌 임기응변을 부려 우리 딸들에게 닿지 / 연인들의 눈에 다트를 던지며 / 돌아온 신 화이트 듀크You look like a bomb / You smell like a ghost / You eat like the terminal girl / You escape to the bridge / But the men hurt your back / You sit and you piss dark water / You're silent but aware / You're seething but warm / You sword-play to reach our daughters / The return of the Thin White Duke / Throwing darts in lovers' eyes".

RCA는 프랑스반 싱글로 3분 40초짜리의 극단적인 편집 버전을 준비했지만 정식 발매하지는 않았다. 이때 찍은 소수의 음반은 수집가들의 귀한 아이템이 되었다. 오프닝 시퀀스 전체를 없애고 '언젠가 그곳에 산들이 있었을 때Once there were mountains' 부분으로 시작해 더 일찍 페이드아웃되는 것으로 끝나는 이 버전은 훗날 《Station To Station》의 2010년 《Station To Station: Deluxe Edition》에 싱글 버전으로 실린 데 이어 2015년 〈Golden Years〉 픽처 디스크에 B면 곡으로 실렸다.

〈Station To Station〉은 1976년 투어에서 줄곧 오프닝 곡으로 쓰였고, 이후 'Stage', 'Serious Moonlight', 'Sound+Vision', 그리고 'summer 2000'과 'A Reality Tour' 등 여러 투어에서 공연되었다. 울리히 에델의 1981년 영화 「크리티아네 F.-위 칠드런 프롬 반호프 주」에서는 기억에 남을 만한 장면을 남겼는데, 1980년 10

월 맨해튼의 허라 클럽에서 촬영된 공연 장면에서 보위는 《Stage》 버전에 맞춰 립싱크를 했다. 한편 멜빈스의 커버 버전은 그들의 2013년 앨범 《Everybody Loves Sausages》에 실렸다. 그리고 2016년 7월 미국의 공화당 전당대회에서 한때 보위의 기타리스트였던 G. E. 스미스가 이끈 전속 밴드가 대통령 후보자 도널드 트럼프를 환영할 때, 코카인 정신병과 아리아인 독재 정부를 이야기한 보위의 이 명곡을 당차면서도 서투르게 선보였다. 풍자란 정말 사라진 것일까?

STAY
- 앨범: 《Station》, 《Station》(2010) • 싱글 B면: 1976년 7월
- 보너스 트랙: 《Station》, 《Stage》(2005)
- 라이브 앨범: 《Beeb》, 《Nassau》

보위의 대표적인 하이브리드 곡 중 하나인 〈Stay〉는 펑크(funk), 소울, 하드 록을 모두 동시에 아우른다. 여기서 나타나는 얼 슬릭의 리드 기타는 《Station To Station》의 뛰어난 리듬 섹션을 배경으로 멋진 효과를 낸다. 나중에 데이비드가 인정한 것처럼, 코드 진행은 《Young Americans》의 아웃테이크인 〈John, I'm Only Dancing (Again)〉의 경우와 동일하다. 단 〈Stay〉의 템포가 약간 더 빨라 둘을 동시에 틀어놓으면 완벽하게 조화를 이루지는 않는다. 보위의 작품에 실린 결과물 중에서 최고에 속하는 리듬 기타 리프는 카를로스 알로마가 만든 것이다. 그가 데이비드 버클리에게 밝힌 바에 따르면, 이 곡은 "우리가 코카인에 완전히 맛이 가 있었을 때" 녹음되었다. 밤중에 지나가는 배들의 불가사의에 대한 불안한 고해-'너도 원하는 무언가를 누군가 원할 때, 정말 넌 절대 말할 수 없어You can never really tell when somebody wants something you want too'-를 담은 이 노래는 고통스러운 자기 회의와, 앨범에서 줄곧 확인할 수 있는 대담한 스타일을 뽐낸 프로덕션이 결합한 전형을 보여준다.

1976년 여름, 플렝스 앨범 버전은 RCA의 과욕에 가까웠던 싱글 〈Suffragette City〉의 B면에 실렸다. 미국을 비롯한 다른 지역에서는 대대적으로 편집된 3분 21초짜리 버전이 〈Word On A Wing〉의 편집 버전을 뒤에 두고 A면에 실렸다. 이어서 7인치 버전은 「크리티아네 F.-위 칠드런 프롬 반호프 주」 사운드트랙 앨범과 2010년에 나온 《Station To Station: Deluxe Edition》에 실렸다.

《Station To Station》 발매 전에 〈Stay〉는 1976년 1월 3일 CBS의 「The Dinah Shore Show」에서 훌륭한 라이브 공연으로 먼저 공개되었다. 그리고 'Station To Station', 'Stage', 'Serious Moonlight', 'Sound+Vision', 'Earthling', '1999-2000', 'Heathen' 등 여러 투어에서 보위의 주요 공연 레퍼토리로 자리매김하게 된다. 1976년 3월 23일 나소 콜리시엄에서 녹음된 탁월한 라이브 버전은 1991년 《Station To Station》 리이슈반에 수록된 데 이어 다시금 믹싱을 거쳐 《Live Nassau Coliseum '76》에도 실렸고, 2000년 6월 27일 BBC 라디오 시어터 공연을 담은 양질의 녹음은 《Bowie At The Beeb》 보너스 디스크에 실렸다. 그리고 1978년 투어에서 녹음된 빠르고 맹렬한 미공개 버전이 2005년 《Stage》 리이슈반에 실림으로써 훌륭한 라이브 녹음의 해트트릭이 완성되었다.

STAY (모리스 윌리엄스)
앞서 소개한 곡과 다른 모리스 윌리엄스 앤드 더 조디악스의 1961년 히트곡으로 버즈가 공연한 노래다.

STRANGERS WHEN WE MEET
- 앨범: 《Buddha》 • 앨범: 《1.Outside》
- 싱글 A면: 1995년 11월 [39위] • 비디오: 「Best Of Bowie」

이 곡은 《The Buddha Of Suburbia》에서 비교적 평범한 트랙 중 하나다. 스펜서 데이비스 그룹의 1996년 히트곡 〈Gimme Some Loving〉에서 가져온 리프를, 말 그대로 1970년대 말의 록시 뮤직 스타일에 가미해 성인 취향의 온화하고 멜로디컬한 팝송으로 만들었다. 가사는 주거니 받거니 하는 성숙한 관계를 다룬 것처럼 보이지만, 안젤라 보위가 자신의 이혼 합의에 대한 보도 금지령 기간이 1993년 초에 끝났을 때 토크쇼와 지면에서 폭로한 내용에 맞선 결과일 가능성도 있다: '태양보다 뜨거운 은밀한 비밀 (…) 네 기억을 실어 보내는 차갑고 지친 손가락들 (…) 네 모든 회한은 나를 거칠게 다루네 / 우리가 만나면 남남이라 다행이야Slinky secrets hotter than the sun (…) Cold tired fingers tapping out your memories (…) All your regrets ride roughshod over me / I'm so glad that we're strangers when we meet'. 이것이 정확한 해석이라면(아니겠지만) '나는 행복해 / 미칠 지경이야I'm in clover / Heel-head-over'라는 2행 연구 같은 가벼

운 마음가짐의 가사는 모든 쓰라림을 잘 다스렸음을 가리킨다.

〈Strangers When We Meet〉은 급진적인 음악을 담은 《The Buddha Of Suburbia》에서 비교적 흥미가 떨어지는 곡으로 평가받았다. 그래서 보위가 1995년에 《1.Outside》를 작업하다가 막판에 이 곡을 재녹음해 싣기로 한 것은 의외였다. 이 버전은 공간감을 강조한 신시사이저 효과를 지우고 〈"Heroes"〉처럼 길게 이어지는 음들을 유지하면서 마이크 가슨의 피아노와 리브스 가브렐스의 기타로 강조한 더 풍성하고 폭넓은 편곡을 지향했다. 아트 록의 광기를 담은 《1.Outside》에 마지막 곡으로 실린 〈Strangers When We Meet〉은 앨범의 모든 불안과 블랙 코미디를 평범한 팝 음악으로 달래 해소하는 상당히 이색적인 트랙이다. 재녹음된 〈The Man Who Sold The World〉와 함께 훌륭한 더블 타이틀 싱글로 나왔지만 차트에서는 아쉽게도 39위에 머물렀다. 미국 홍보용 CD에는 《The Buddha Of Suburbia》 버전의 싱글 편집 버전이 실렸다.

싱글에 딸려 나온 사무엘 베이어의 멋진 비디오에는 〈The Hearts Filthy Lesson〉 비디오의 자극적인 요소가 부족했다. 다시 세피아 색조를 띤, 아티스트의 칙칙한 스튜디오에서 촬영된 이 영상은 봉제 인형 같은 발레리나에게 추파를 던지고 카메라 앞에서 연기를 하는 보위의 모습을 담고 있다. 불행히도 그가 'Outside' 투어의 영국 일정을 리허설 중이던 1995년 11월 10일에 「Top Of The Pops」에서 선보인 라이브 퍼포먼스 역시 큰 인상을 주지 못했다. 하지만 12월 2일 BBC2의 「Later… With Jools Holland」와 1월 26일 프랑스 TV 「Taratata」에서 선보인 멋진 공연이 그 아쉬움을 만회했다. 이 곡은 'Outside'와 'Earthling' 투어에서 줄곧 연주되었다.

《The Buddha Of Suburbia》 버전의 5분 10초짜리 얼터너티브 믹스 버전은 새로운 퍼커션 효과와 두드러진 일렉트릭 기타 라인을 포함하고 있는데, 1993년에 소량으로 나온 홍보용 카세트테이프에 실렸다.

STRAWBERRY FIELDS FOREVER (존 레넌/폴 매카트니)
보위의 멀티미디어 트리오 페더스가 비틀스의 이 1967년 명곡을 가끔 공연했다.

STUPIDITY (솔로몬 버크)

매니시 보이스가 공연에서 선보였던 솔로몬 버크의 곡이다.

SUBTERRANNEANS
• 앨범: 《Low》
원래는 무산된 「지구에 떨어진 사나이」 사운드트랙에 삽입할 곡으로 쓰여 이런저런 형태로 녹음되었던 〈Subterraneans〉는 《Low》 세션에서 보위의 새로운 환경을 묘사하는 곡으로 다시 만들어졌다. "〈Subterraneans〉는 분단 후 동독에 발이 묶인 사람들에 관한 곡이에요. 그래서 거기에 관한 기억이 재즈 색소폰의 희미한 연주로 나타나죠." 보위가 앞서 〈Sweet Thing〉의 도입부에서 사용했던 테이프 역재생 수법이 신호로 작용하고, 그 결과 불쑥불쑥 나타나는 소리가 음산하고 은은한 사운드망 속으로 잠입하는데, 그 위로 보위가 이해가 될 듯 말 듯한 보컬을 〈Warszawa〉풍으로 흐느낀다. 그 결과 〈Subterraneans〉는 보위가 음반에 실은 가장 우울한 곡 중 하나가 되었다.

〈Subterraneans〉는 필립 글래스의 1993년 작품 《"Low" Symphony》에서 1악장으로 다시 만들어졌고, 'Outside' 미국 투어 중에는 〈Scary Monsters〉 가사가 더해진 형태로 나인 인치 네일스와 함께 라이브로 공연되었다. 시간이 흘러 2002년 'Heathen' 투어에서는 더 관습적인 형태로 되살아났다.

SUCCESS (이기 팝/데이비드 보위/리키 가드너)
보위는 이기 팝의 《Lust For Life》에서 이 곡을 공동 작곡하고 공동 프로듀스했다. 피아노와 백킹 보컬에도 참여했는데, 단번에 정체를 파악할 수 있는 세일스 형제가 연주를 보탰다. 나중에 틴 머신을 구성하는 네 사람 중 세 사람은 '시몬 가라사대'식의 싱어롱에 과감히 참여하고 막판에 이기로부터 받은, 갈수록 이상해지는 라인을 충실히 반복한다: '난 트위스트를 출 거야 / 난 개구리처럼 튀어 오를 거야 / 난 거리로 나가서 내 맘대로 할 거야 / 이런 제기랄!I'm gonna do the twist / I'm gonna hop like a frog / I'm gonna go out on the street and do anything I want / Oh shit!'.

보위가 이 녹음에 대해 처음 갖고 있던 아이디어들은 친구의 동의를 얻지 못했다. 이기 팝은 나중에 이렇게 밝혔다. "그는 내가 발라드 가수처럼 노래하길 바랐어요. 난 그게 정말 끔찍하다고 생각했죠. 그래서 난 그가

스튜디오에서 걸어나가길 기다렸다가 죄다 바꿨어요. 그가 돌아와서 보더니 아주 좋다고 했죠."

〈Success〉는 1977년 10월에 싱글로 발매되었지만 성공을 거두진 못했고, 2005년 「독타운의 제왕들」과 2009년 「뱀파이어 로큰롤」의 사운드트랙에 실렸다. 듀란 듀란은 1995년 앨범 《Thank You》에서 이 곡을 커버했다.

SUCK : 'SHE SHOOK ME COLD' 참고

SUCKER (이언 헌터/믹 랠프스/피트 와츠)
모트 더 후플의 《All The Young Dudes》에서 보위가 프로듀싱을 맡은 곡이다.

SUE (OR IN A SEASON OF CRIME) (데이비드 보위/마리아 슈나이더/폴 베이트맨/밥 밤라)
• 싱글 A면: 2014년 11월 [81위] • 컴필레이션: 《Nothing》
• 앨범: 《Blackstar》

2014년 6월 1일, 보위는 뉴욕 시티의 웨스트 빌리지에 위치한 재즈 클럽인 55바에 들렀다. 색소포니스트 도니 매카슬린과 드러머 마크 길리아나를 포함한 어느 실험적인 콰르텟을 보기 위해 들른 것이었다. 공연을 본 데이비드는 자기소개 없이 클럽을 나갔지만 사람들의 눈길을 피할 수는 없었다. 훗날 매카슬린은 『롤링 스톤』에 이렇게 말했다. "웨이터가 '잠깐, 저거 데이비드 보위 아니었어?' 하더라고요. 사람들이 점점 확신하기 시작했어요."

그로부터 열흘 후, 매카슬린은 데이비드로부터 이메일 한 통을 받았다. 자신과 길리아나가 함께하는 새 프로젝트를 논의하는 자리에 초대하고 싶다는 내용이었다. "이런 생각이 들었어요. '이 사람은 데이비드 보위야. 그런데 나를 선택해서 나한테 이메일을 보냈다고?' 너무 깊게 생각하지 않으려고 했어요. 그저 그 순간에 집중해서 일을 진행하고 싶었죠."

문제의 작업은 《The Next Day》 이후 보위의 첫 메이저 프로젝트였다. 그가 작곡자이자 밴드 리더인 마리아 슈나이더와 작업하고 싶어 한 것이 최초의 동기였다. 그녀가 이끄는, 뉴욕에 기반을 둔 재즈 오케스트라는 1992년 결성 후 줄곧 투어와 녹음을 해왔고, 수상도 꾸준히 해왔다. 보위와 토니 비스콘티는 뉴욕의 버드랜드에서 그 오케스트라의 공연을 봤는데, 비스콘티의 말

에 따르면 "그녀의 음악이 가진 아름다움과 힘에 완전히 넋이 나갔다"고 한다. 슈나이더는 2014년 봄에 보위로부터 연락을 받았을 때 그에게서 엄청난 열의를 느꼈다. "그의 에너지는 두려움 없는 기쁨과 자유분방함으로 어디든 뛰어드는 아주 젊은 사람의 에너지와 같았어요. 그렇다고 진지하지 않았던 건 아니고요. 그는 자신이 좋아하는 것과 좋아하지 않는 것을 확실히 알고 있었어요."

프로젝트는 보위가 이미 집에서 녹음해온 데모와 함께 시작되었다. "그가 그걸 가져왔고, 우리는 앉아서 그걸 함께 들으면서 우리가 그걸로 뭔가를 함께할 수 있을지, 그리고 내 밴드의 연주용으로 나한테 편곡을 맡길 수 있을지를 따져봤어요." 슈나이더의 말이다. "난 피아노에 앉아서 화음을 약간 주면서 연주를 해보고는 말했죠. '이걸로 뭔가 하는 걸 상상할 수 있을 것 같아요.' 우리는 여러 번 만나서 아이디어를 주고받았어요." 결국 슈나이더의 참여는 그녀의 이름을 공동 작곡자 크레딧에 올리게 된다. 그리고 노래에는 폴 베이트맨과 밥 밤라가 듀오로 플라스틱 소울이라는 이름을 내걸고 녹음한 1997년 싱글 〈Brand New Heavy〉의 멜로디 요소도 결합했다.

워크숍 세션은 맨해튼의 유포리아 스튜디오에서 열렸다. "리허설 스튜디오에서 긴 세션을 세 차례 진행하는 동안 (마리아와) 그녀의 밴드의 핵심 멤버들은 몇 시간 동안 베이스라인에 맞춰서 잼을 했어요." 이 곡을 데이비드와 함께 프로듀스한 토니 비스콘티의 이야기다. "이후에 마리아와 데이비드가 만나서 편곡과 구성을 마무리했죠." 이 시점에서 오케스트라 사운드를 확장하기 위한 목적으로 다른 뮤지션들이 추가되었다. 이때 슈나이더는 보위에게 55바에 가서 도니 매카슬린의 밴드를 확인해볼 것을 권했다. 그리고 그녀는 오케스트라의 임시 멤버인 아방가르드 재즈 기타리스트 벤 몬더를 직접 뽑았다. 훗날 몬더는 '야후 뮤직' 웹사이트에 이렇게 말했다. "이 프로젝트 전까지 한동안 마리아와 연주할 기회가 없었어요. 그런데 그녀가 바로 그 곡에서 내 사운드가 들린다고 말했고, 그래서 데이비드가 나와 도니를 만났던 거죠." 몬더가 만난 보위는 다정하고 따뜻했다. "우리는 마리아 슈나이더 세션에 대비해 리허설을 딱 한 번 했어요. 데이비드는 아주 현실적이고 친절했죠. 상대방이 록 음악의 신이 있는 자리에 함께 있다는 느낌을 주지 않으려고 노력하는 듯했어요."

녹음은 7월 24일 뉴욕의 아바타 스튜디오(《The Next Day》를 작업한 매직 숍은 17인 오케스트라를 수용하기에는 너무 작은 곳이었다)에서 진행되었다. 데이비드는 세션을 시작하면서 가사를 나눠줬다. 비스콘티는 "노래 제목이 〈Sue〉라는 걸 그때 처음 알았다"고 밝혔다. 슈나이더의 평소 방식처럼 그녀의 편곡은 뮤지션들이 연주하는 데 상당한 자유를 허락했다. "데이비드와 마리아의 전체적인 지휘와는 별개로, 내가 읽고 있던 도표는 아주 최소화되어 있었어요." 마크 길리아나가 나에게 말했다. "특정한 기보라기보다는 가이드에 더 가까웠죠."

"이건 정말로 모던 재즈예요." 토니 비스콘티의 말이다. "그 사람들은 비밥을 연주하지 않아요. 그들의 연주에 전통적인 건 전혀 없어요." 그는 그 결과물을 "대담한 협업"이자 "기념비적인 트랙"이라고 표현했다. 이전에 보위가 익스페리멘털 재즈의 영역으로 새어 나간 적은 한 번도 없었다. 비교적 가까웠던 유일한 과거 작품은 《The Buddha Of Suburbia》의 〈South Horizon〉이다. 슈나이더의 복잡한 편곡은 폭발하는 트럼펫과 플뤼겔호른, 삐걱대는 트롬본과 베이스 클라리넷, 길리아나의 요동치는 퍼커션, 그리고 매카슬린의 테너 색소폰이 선보이는 아리아를 아우른다. "그건 데이비드와 내가 여태 들어본 가장 감성적인 색소폰 솔로 중 하나예요." 훗날 비스콘티가 『모조』에 말했다. "우리를 항상 가슴 뭉클하게 했죠. 특히 마지막 부분이 그랬어요. 그 사람은 정말 열정적인 연주자예요."

이러한 사운드 구성을 바탕으로 보위는 〈The Informer〉를 상기시키며 시작하고-'수, 나 일자리 얻었어Sue, I got the job'- 정말 아주 오래된 노래를 상기시키며 끝나는-'수, 나는 절대 꿈을 꾸지 않았어Sue, I never dreamed'- 모호한 가사를 가장 과장된 감정으로 읊조린다. 그 사이에서 배신-'수, 나 어젯밤 당신이 적은 메모를 발견했어 / 그와 갔다니 말도 안 돼Sue, I found your note that you wrote last night / It can't be right you went with him'-과 살인-'수, 나 당신을 잡초 밑으로 밀어뜨렸어Sue, I pushed you down beneath the weeds'-의 심리 드라마가 펼쳐진다. 데이비드는 시를 열독한 독자였고, 여기서는 영국 시인 로버트 브라우닝의 극적인 독백이 뚜렷한 느낌을 드러낸다. 브라우닝의 가장 유명한 두 작품인 〈Porphyria's Lover(포피리아의 연인)〉와 〈My Last Duchess(내 전처 공작부인)〉

의 화자들은 모두 여성을 살해한 일을 정당화하려는 살인자들이다.

길리아나와 몬더, 그리고 (이 곡에서 테너 색소폰뿐 아니라 소프라노 색소폰도 연주한) 매카슬린 외에 오리지널 녹음에서 연주한 마리아 슈나이더 오케스트라 뮤지션들은 다음과 같다. 라이언 케벌리(트롬본 독주), 제시 한(플루트, 알토 플루트, 베이스 플루트), 데이비드 피에트로(알토 플루트, 클라리넷, 소프라노 색소폰), 리치 페리(테너 색소폰), 스콧 로빈슨(클라리넷, 베이스 클라리넷, 콘트라베이스 클라리넷), 토니 캐들렉(트럼펫, 플뤼겔호른), 그렉 기스버트(트럼펫, 플뤼겔호른), 오기 하스(트럼펫, 플뤼겔호른), 마이크 로드리게즈(트럼펫, 플뤼겔호른), 키스 오퀸(트롬본), 마셜 길크스(트롬본), 조지 플린(베이스 트롬본, 콘트라베이스 트롬본), 프랭크 킴브로(피아노), 제이 앤더슨(베이스).

〈Sue〉의 오리지널 녹음은 2014년 11월 17일(미국은 11월 28일)에 10인치 바이닐 싱글과 다운로드로 발매되었다. 싱글에는 7분 24초짜리 풀렝스 버전과 함께 4분 1초짜리 라디오 에디트 버전이 실렸다. 〈Sue〉는 같은 날 발매된 모음집 《Nothing Has Changed》에도 수록되었다. 앞서 과거의 영상들을 〈I'd Rather Be High〉의 뮤직비디오로 만들었던 톰 힝스턴 감독은 감각적인 흑백 비디오를 만들어 라디오 에디트 버전에 엮었다. 힝스턴이 런던에서 촬영한 이 비디오는 「제3의 사나이」를 연상시키는 누아르풍의 아상블라주 작품이다. 우중충한 뒷길과 다리 밑에서 실루엣으로 드러나는 인물이 등불 안팎을 드나들고, 그곳의 벽에 안경을 쓴 보위가 오케스트라와 공연하는 스튜디오 장면이 가사와 함께 투영된다. 이 장면은 뉴욕 세션 중에 지미 킹이 촬영했다.

2016년 2월, 마리아 슈나이더는 〈Sue〉의 오리지널 녹음으로 그래미 어워즈 '최우수 편곡(연주 및 보컬)' 부문을 수상했다. 이즈음 《Blackstar》에 수록된 〈Sue〉의 새로운 버전이 공개되었다. 그 전해에 있었던 앨범 세션에서 보위는 매카슬린, 길리아나, 제이슨 린드너, 팀 르페브르 등 핵심 인물 네 사람을 기용해 〈Sue〉를 처음부터 다시 녹음하기로 했었다. 2015년 2월 2일에 녹음된 첫 번째 시도는 마리아 슈나이더의 버전을 본보기로 삼았다. "우리는 그 버전을 쿼르텟 편곡으로 연주하려고 했어요." 제이슨 린드너의 말이다. "기존의 편곡을 카피하거나 따라 하지 않는 또 다른 버전도 시도해 봤고요." 하지만 무게를 줄여 드럼, 베이스, 보위의 목소

리만 담은 버전은 폐기되었다. 도니 매카슬린은 "정말 잘 안 됐다"고 말했다. 결국 도니는 슈나이더의 악보로 다시 돌아가 앨범 버전의 근간을 이루는 신선한 개작을 고안했다. 결과물은 오리지널 버전의 자유로운 스타일을 억제하는 대신 더 강하고 효율적인 공격성을 드러냈다. 길리아나의 쉴 틈 없는 드럼 연주, 더듬더듬하면서 기막히게 나아가는 팀 르페브르의 베이스라인, 벤 몬더가 연주한 일련의 분위기 있는 기타 오버더빙이 일군 결과였다. 4월 23일과 30일에 보위가 새로 녹음한 보컬은 덜 두드러지는 동시에 더 불안하고 묘한 느낌을 주지만 최종적으로 훌륭한 터치를 가미해 누가 뭐래도 오리지널을 뛰어넘는다.

"그는 이 버전을 더 날카롭게, 더 절박하게 만들고 싶어 했어요." 마크 길리아나의 말이다. "우리는 장식을 줄이고 조금 더 빨리 연주했죠. 이 곡의 에너지는 정말 특별해요. 다시금 데이비드는 우리에게 더 큰 힘을 실어줬어요." 한편 팀 르페브르는 보위와 비스콘티가 "우리에게 8마디만 줘서 정말 '분개'를 했다"고 말했다. "마크와 나는 같이 드럼앤베이스를 라이브로 수차례 연주했어요. 데이비드 보위 음반에서 그걸 들어보면 충격적이고 놀라워요. 그들은 우리가 하는 걸 그대로 하도록 허락했죠." 문제의 8마디는 곡의 마지막 부분에서 확인할 수 있다. 거기서 맹렬히 요동치는 타법은 《Earthling》의 돌풍 같은 순간을 연상시킨다.

SUFFRAGETTE CITY

• 앨범: 《Ziggy》• 라이브 앨범: 《David》, 《Motion》, 《SM72》, 《Beeb》, 《Nassau》• 싱글 B면: 1972년 4월 [10위] • 싱글 A면: 1976년 7월 • 라이브 비디오: 「Ziggy」

1972년 1월에 모트 더 후플에게 거절당한 후 회수된 〈Suffragette City〉는 《Ziggy Stardust》 작업 막판에 녹음되었고 2월 4일 트라이던트에서 완성되었다. 리틀 리처드식으로 통통 튀는 피아노, 질주감 넘치는 기타, (훗날 보위가 찰스 밍거스의 1961년 앨범 《Oh Yeah》에 실린 곡의 제목에서 따왔다고 고백한) '후다닥 한 번 하자고Wham bam, thank you ma'am!' 하는 난폭한 섹스의 표현과 함께, 노래는 중요한 지기 곡으로 자리했다. 성 구분을 마다하는 사람이 가사에 얼마나 의미를 두느냐에 따라, 노래는 여자친구와 단 둘이 있고 싶어 하는 남자다운 요청일 수도 있고-'여기서 자지 마, 한 사람 들어갈 공간밖에 없어, 그리고 이제 그녀가 오잖아!don't

crash here, there's only room for one and here she comes!'-〈John, I'm Only Dancing〉과 같은 맥락에서 남자친구에서 여자친구로 바뀌는 양성애적 장치일 수도 있다-'난 진지한 표정을 지어야 해 (…) 이번엔 너랑 있을 수 없어I gotta straighten my face (…) I can't take you this time'-. 특히 보위는 자신의 남성 친구를 「시계태엽 오렌지」에서 직접 따온 '갱 소년droogie'이라는 표현으로 부른다. 스탠리 큐브릭이 각색한 이 1971년 영화는 지기의 문화적 바탕에 큰 영향을 미쳐 투어의 의상과 공연 전 음악에도 영향을 끼쳤다(3장 참고).

〈Suffragette City〉는 보위가 ARP 신시사이저를 쓴 초기 사례에 속한다. 이 악기는 나중에 베를린 3부작의 근간을 이룬다. 여기서는 기타를 뒷받침하는 강력한 색소폰 소리를 대신하는 데 사용되었다. "데이비드는 자신이 연주할 수 있는 그 무엇보다 거대한 색소폰 사운드를 내겠다는 아이디어를 갖고 있었어요." 켄 스콧이 마크 페이트리스에게 말했다. "그래서 우린 이 큰 신시사이저를 가져와서 색소폰이랑 가장 비슷한 소리가 나올 때까지 만지작거렸죠. 그리고 나서 믹 론슨에게 넘겨서 정확한 음을 연주하게 했어요."

새로운 버전은 보위가 1972년 5월 16일에 녹음한 BBC 세션을 통해 등장했다. 믹 론슨의 날카로운 기타 연주와 니키 그레이엄의 부기우기 피아노로 구별되는 이 탁월한 버전은 《Bowie At The Beeb》에서 확인할 수 있다. 〈Starman〉 싱글 B면에 이미 모습을 드러냈던 오리지널 앨범 버전은 1976년 《ChangesOneBowie》의 홍보용 싱글 A면에 다시 실렸다. 물론 차트 진입에는 실패했다.

〈Suffragette City〉는 'Ziggy Stardust', 'Diamond Dogs', 'Station To Station', 'Stage', 'Sound+Vision', 'A Reality Tour' 등 여러 투어에서 공연되었다. 그리고 초기 록 명곡으로서 스튜디오나 무대에서 수많은 아티스트에 의해 커버되었다. 유투, 앨리스 인 체인스, 듀란 듀란, 레드 핫 칠리 페퍼스, 빅 오디오 다이너마이트, 앤디 테일러, 엘에이 건스, 호러스, ABC와 토니 해들리(2005년 조인트 투어에서 함께 공연), 시저 시스터스와 프란츠 퍼디난드(2005년 8월 V 페스티벌에서 함께 공연), 웨이크필드와 피처링 아티스트 메리-케이트 올슨(2004년 영화 「뉴욕 미니트」 사운드트랙 수록), 보이 조지(1999년 희귀곡 모음집 《The Unrecoupable One Man Biscuit》 수록), 프랭키 고즈 투 할리우드(1986년

싱글 〈Rage Hard〉의 확장반 수록), 스티브 존스(1989년 《Fire And Gasoline》 수록), 포이즌(2007년 커버 앨범 《Poison'd!》 수록), 카밀 오설리번(2008년 《Live At The Olympia》 수록), 주튼스, 캠프 프레디, 심지어 보위의 안무를 맡았던 토니 바질도 커버했다. 조 엘리엇을 프런트맨으로 내세운 스파이더스 프롬 마스의 버전은 1997년 라이브 앨범 《The Mick Ronson Memorial Concert》에 실렸다. 그리고 카터 디 언스타퍼블 섹스 머신은 1991년 곡 〈Surfin' USM〉에 보위의 원곡을 샘플로 썼다. 세우 조르지가 포르투갈어로 부른 커버 버전은 2004년 영화 「스티브 지소와의 해저 생활」의 사운드트랙에 실렸고, 보위의 오리지널 버전은 2005년 「독타운의 제왕들」, 2007년 「하트브레이크 키드」의 사운드트랙에, 그리고 2008년 X박스 360 게임 '록 밴드'의 TV 광고와 채널 4의 코미디 시트콤 「캠퍼스」 중 2011년 에피소드 'Come Together'에 모습을 드러냈다.

A SUMMER KIND OF GIRL : 'A SOCIAL KIND OF GIRL' 참고

SUNDAY

• 앨범: 《Heathen》 • 보너스 트랙: 《Heathen》 • 프랑스/캐나다 발매 싱글 B면: 2002년 9월 • 라이브 앨범: 《A Reality Tour》
• 라이브 비디오: 「A Reality Tour」

많은 리뷰어가 《Heathen》의 불길한 첫 곡에 담긴 어두운 사운드 질감과 암울한 가사를 접하고는 이 곡이 2001년 9월 11일 사건에서 영감을 받았을 것이라고 생각했다. 물론 어떻게 그런 결론에 닿았을 수 있는지는 쉽게 이해할 수 있다. 첫 가사-'남아 있는 건 없어 / 비가 잦아들 때 우리는 달릴 수 있었지 / 자동차나 생명의 징후를 찾아서Nothing remains / We could run when the rain slows / Look for the cars or signs of life'-는 지쳐버린 감정과 함께 전달된다. 그 배경이 되는 겹겹이 쌓인 백킹 보컬과 삐 소리를 반복하는 기타 루프는 뉴욕 소방수들이 전한, 침묵의 잔해에서 구슬피 울리는 휴대폰을 연상시키는 듯하다.

하지만 실제로 〈Sunday〉가 《Heathen》 작업 초기에 쓰였고 9·11 사건보다 몇 주 앞서기 때문에 그러한 생각들은 전적으로 우연에 불과하다. "그 가사가 얼마나 가까이 갔는지 알고는 정말 등골이 오싹했죠." 나중에 보위가 말했다. "거기에는 정말로 나를 흥분시키는 중요한 단어들이 있어요." 〈Sunday〉에 영감을 준 것은 황폐한 도시 경관이 아니라, 사실 올레어 스튜디오를 둘러싼 시골 산악 지역의 황량한 아름다움이었다. "참 이상한 게, 우린 자신이 쓰고 싶은 걸 항상 쓰는 게 아니라는 거예요." 이듬해 『인터뷰』 매거진에서 보위가 한 말이다. "〈Sunday〉와 〈Heathen〉은 내가 쓰고 싶어 했던 곡들이 아니었어요. 이 장소가 내게서 가사를 끌어냈던 거죠. 나는 아침에 아주 일찍, 6시쯤 일어나서 다른 사람이 오기 전에 스튜디오에서 일하며 그날 하고 싶은 작업을 정리하곤 했어요. 그리고 내가 음악을 어느 정도 만들고 있으면 가사가 나오곤 했죠. 정말 끝내줬어요. 그리고 내가 쭉 연주를 하면서 〈Sunday〉의 노랫말들이 튀어나왔고, 노래가 거의 다 만들어져 나왔어요. 마침 그때 사슴 두 마리가 저 밑에서 땅에서 풀을 뜯고 있었고, 자동차 하나가 저수지 맞은편에서 아주 천천히 지나가고 있었죠. 이때가 아주 이른 아침이었고, 내가 보는 바깥 풍경이 뭔가 상당히 고즈넉하고 원시적이어서 이 곡을 쓰는 동안에는 내 얼굴에 눈물이 흘렀어요. 그저 놀라울 따름이었죠."

나중에 토니 비스콘티는 〈Sunday〉를 이렇게 회상했다. "만드는 데 시간이 꽤 걸렸어요. 우리나 외부 뮤지션으로부터 사운드를 쌓아 올릴 때마다 노래는 점점 더 감정적인 경험으로 변해갔어요." 그 결과 앨범을 아주 분위기 있게 연 이 곡은 영적인 불확실성과 실존적인 두려움이라는 《Heathen》의 핵심 주제를 확실히 드러냈다. 멜로디로 보나 가사로 보나 〈Sunday〉는 〈The Motel〉과 〈The Dreamers〉 같은 작품으로부터 길게 이어져 내려온 곡이다. 특히 〈Station To Station〉에서 영적인 탐구를 그린 가사로부터 그럴 것이다. '하느님, 내 모든 시험은 기억될 것입니다All my trials, Lord, will be remembered'라는 가사는 〈Word On A Wing〉을 강하게 연상시킨다. 토니 비스콘티가 마치 수도승처럼 노래하는 백킹 보컬 스타일("신시사이저처럼 들리죠." 그 프로듀서는 나중에 이렇게 밝혔다. "투바와 몽고 음악을 오래 공부하고 나서 두 음을 동시에 내는 방법을 깨쳤어요.")은 《Low》의 몇몇 곡을 떠올리게 할 뿐 아니라 노래의 종교적인 분위기까지 강화한다. 가사가 영적인 탐구를 끝내기 위해 분투하고 더 훌륭하고 성스러운 측면으로 나타남으로써, 아름답고 열정적인 일련의 코드 변화가 가능해진다: '이제 우리는 우리의 모든 걸 태워야 해 / 이 구름을 뚫고 함께 올라야 해 / 날개가 있으니Now we must burn all that we are / Rise

together through these clouds / As on wings'. 하지만 퍼커션, 그리고 보위가 마지막에 '모든 게 변했어 Everything has changed' 하고 기술적으로 외치는 소리가 갑자기 폭발함에 따라, 그것은 불확실한 초월 상태에 머무른다.

노래 제목은 앨범에 나타나는, 영적인 것과 세속적인 것 사이의 불안한 균형감을 깔끔하게 압축한다. 그것은 재미없는 일기 내용에 지나지 않을 수도 있고, 일요일과 확실히 관련된 종교적 함의를 생각대로 담을 수도 있다. (우연히도 '일요일'은 〈The Pretty Things Are Going To Hell〉부터 〈Julie〉에 이르기까지 데이비드가 쓴 아주 많은 가사에 등장한다. 〈Can't Help Thinking About Me〉의 '일요일의 교회church on Sunday'에 대한 추억부터 〈Rubber Band〉와 〈Love You Till Tuesday〉의 일요일에 만나는 연인들까지 쓰임새도 다양하다.)

업비트 리듬 반주를 더해 상업적인 맵시를 부과한 동시에 트랙의 원래 질감을 일부 걷어낸 모비의 리믹스 버전은 《Heathen》의 초판에 포함된 보너스 디스크에 실렸다. 그리고 비트박스 퍼커션 루프, 불길하게 우르릉거리는 천둥소리, 마지막의 현악 솔로 연주 등으로 앨범 버전에 눈에 띄는 변화를 가한 '토니 비스콘티 믹스(Tony Visconti Mix)' 버전은 유럽에서 나온 일부 〈Everyone Says 'Hi'〉 음반과 〈I've Been Waiting For You〉의 캐나다반에서 겨우 확인할 수 있다. 〈Sunday〉는 'Heathen' 투어와 'A Reality Tour'에서 공연되었는데, 2002년 9월 18일 BBC 라디오 세션, 그리고 《A Reality Tour》 앨범과 DVD에 실린 2003년 11월 더블린 실황에서 멋진 라이브 버전을 확인할 수 있다.

THE SUPERMEN

• 앨범: 《Man》 • 컴필레이션: 《Revelations》
• 라이브 앨범: 《S+V》, 《SM72》, 《Beeb》 • 보너스 트랙: 《Hunky》, 《Ziggy》 (2002), 《Aladdin》(2003), 《Ziggy》(2012)

1970년 3월에 하이프의 라이브 무대에서 첫선을 보인 〈The Supermen〉은 같은 달 23일에 애드비전 스튜디오에서 스튜디오 버전으로 첫 녹음이 진행되었다. 〈Memory Of A Free Festival〉의 싱글 버전도 이 세션에서 탄생했다. 그리고 이틀 후 런던의 플레이하우스 시어터에서 〈The Supermen〉의 다른 버전이 녹음되었는데, 《The Man Who Sold The World》 세션에 앞서 진

행된 BBC 라디오 세션의 일환이었다. 이를 통해 보위와 《Space Oddity》 앨범부터 함께했던 드러머 존 케임브리지가 물러나게 됐다. 복잡한 타임 시그니처의 '까다로운 짧은 부분'을 소화하지 못한 케임브리지는 그다음 달에 가차 없이 해고되었다. "그걸 제대로 이해하지 못했어요. 심지어 믹이 '해봐, 쉬운 거야' 하고 말하니 기분이 더 안 좋아질 수밖에 없었죠." 나중에 케임브리지가 당시를 회상했다. 토니 비스콘티에 따르면 론슨이 주도해서 케임브리지를 내보냈다고 한다. 실제로 2016년 《Bowie At The Beeb》의 바이닐 에디션을 통해 처음으로 공식 발매된 3월 25일 BBC 버전에는 보위의 준수한 보컬 퍼포먼스, 약간 다른 가사와 더불어 위태로운 드럼 연주가 담겨 있다. 혼란스럽게도 부틀렉 제작자들이 'BBC 테이크'로 명명하곤 하는 다른 버전 하나는, 사실 3월 23일에 녹음됐을 가능성이 있는 스튜디오 데모다.

〈The Supermen〉의 성공적인 앨범 테이크에는 에코 효과로 종말의 분위기를 내는, 케임브리지의 후임 우디 우드맨시의 드럼 연주가 실렸다. 게르만 특유의 환상을 극적으로 가미한 이 곡은 앨범에 만연한 니체식 함축에 다시 손을 댄다. 질주하는 팀파니 소리는 리하르트 슈트라우스의 가장 유명한 작품 《Also Sprach Zarathustra(차라투스트라는 이렇게 말했다)》를 연상시키는데, 이 니체식의 팡파르는 보위가 영향을 받았던 「2001 스페이스 오디세이」의 테마 음악으로 유명하게 쓰였다. 1970년 초에 데이비드는 『선악의 저편』과 『차라투스트라는 이렇게 말했다』를 읽고 있었다. 그가 두 작품에서 냉정하게 관찰한 요소들은 《The Man Who Sold The World》와 《Hunky Dory》에서 확인할 수 있다. 〈Saviour Machine〉과 마찬가지로 이 곡의 주제는 초인이 거부한 속세의 도덕률에 관한 니체의 명제에서 비롯했다. 하지만 보위는 '삶에 발이 묶인chained to life' 불멸의 존재가 '비극의 영생tragic endless lives'을 영위하는 한편 '슬픈 눈을 한 인어sad-eyed mermen'가 '죽어야 하는 마음은 꿀 수 없는 악몽nightmare dreams no mortal mind could hold'에 시달리는 무서운 동화를 여기에 가미한다. 이 바그너풍의 신화적 풍경(여기서 나타나는 '산의 마법mountain magic'은 〈Wild Eyed Boy From Freecloud〉의 동화적 설정을 연상시킨다)에서 '죽을 수 있는 기회a chance to die'를 필사적으로 요구한 '인간은 형제의 살을 찢게 된다man would tear his brother's flesh'.

비프 로즈의 1968년 앨범 《The Thorn In Mrs Rose's Side》의 수록곡 〈Paradise Almost Lost〉도 이 곡에 영감을 주었을 법하다. 꽤 괴짜 같지만 이즈음 보위의 작업에 두루 영향을 끼쳤던 작품이다. 원래 〈Paradise Almost Lost〉는 미국의 유머 작가 조지프 뉴먼(배우 폴 뉴먼의 삼촌)의 1948년 시인데, 비프 로즈가 이 시를 '기이하다'는 표현에 딱 맞는 방식으로 낭독했다. 시는 묵시적이기보다 농담조에 가깝지만, 내러티브는 분명 우연이라고 하기엔 너무 비슷하다. 특히 음보가 동일해 〈The Supermen〉의 멜로디에 맞춰서 노래로도 부를 수 있다: '내가 옛날이야기를 해줄게 / 역사가 안개를 뚫고 나가기 전에 / 그곳에서 인간의 눈이 응시를 하기 전에 / 세상이 모두 태고에 있을 때 (…) 번갯불이 번쩍이고 천둥이 치면서 / 어느 분노한 신이 통행료를 요구했어 / 그래서 그는 끔찍한 구멍을 팠고 / 그들을 그 틈으로 밀어버렸지I'll tell about those ancient days / Ere history penetrates the haze / Ere human eyes were there to gaze / When earth was all primeval … With lightning flash and thunder roll / An angry God demanded toll / And so he dug a hellish hole / And thrust them in the chasm'.

1971년 초에 처음으로 미국을 돌았을 때 『자이고트』 매거진과 가진 인터뷰에서, 보위는 〈The Supermen〉이 "순전히 신화 같은 생각에" 바탕을 두었다고 설명했다. "자기 신들은 죽어가도, 자기는 영원히 사는 휴머노이드(인간과 비슷한 기계)예요. 살인자인데, 사람들을 죽이는 방법을 알아낸 누군가를 죽일 수 있는 사내죠. 새로운 신이 돼요." 계속해서 보위는 자신이 미국 텔레비전에서 재방송으로 본 「스타 트렉」의 (1968년에 나온 'Day Of The Dove'가 거의 확실) 한 에피소드를 〈The Supermen〉과 비교했다. "전날 밤에 「스타 트렉」 중 하나를 보다가 재미있는 걸 봤어요. 가스 쇼였죠. 그 배아 상태의 힘이 우주선으로 들어와 그들의 모든 무기를 무력화하고는 그들이 계속 우주선 안에서 싸우게 하고 그 에너지를 키우게 했죠. 그게 그렇게 주변에 계속 머물러 있었다면 아마 슈퍼맨에게 접근했을 거예요." 같은 인터뷰에서 데이비드는 머지않아 자신의 다른 가사에서 등장하게 되는 친숙한 구절을 활용했다. "〈The Supermen〉, 그건 내가 생각하고 있던 호모 슈페리어에 관한 아이디어의 씨앗이었어요. 새로운 인간의 도래. 나는 그 주제를 바탕으로 많은 곡을 썼죠." 며칠 후 영국으로 돌아온 보위는 '호모 슈페리어'가 중심을 차지한 〈Oh! You Pretty Things〉의 첫 데모를 곧 녹음했다.

"난 〈The Supermen〉을 시대물로 상정했어요." 1973년에 데이비드가 말했다. "하지만 지난 것이 아니라 앞선 것으로 생각했죠." 그로부터 3년 후 다른 인터뷰에서 그는 그 노래가 "파시스트 이전"의 것이었다고 이야기하며 1970년에 자신이 "니체를 이해하는 척하고 다닐 때 그것을 계속 염두에 두고 있었다"고 설명했다. "그리고 그걸 내 방식대로 해석해서 이해하려고 했고, 결국 거기서 〈The Supermen〉이 나왔죠."

1971년 11월 12일, 감미로운 어쿠스틱 벌스와 론슨이 주도하는 폭발적인 후렴이 자리를 바꾼 극단적인 재편곡 버전이 트라이던트에서 《Ziggy Stardust》 세션 중에 녹음되었다. 원래 1972년 《Revelations》 모음집에 제공되었던 이 버전은 다르게 믹스된 형태로 1990년 《Hunky Dory》 리이슈반과 2002년 《Ziggy Stardust》 리패키지반에 실렸고, 더 나아가 5.1 리믹스 버전은 2012년 《Ziggy》 리이슈반 바이닐 에디션에 삽입된 DVD에 실렸다. 보위가 'Ziggy Stardust' 투어 중 라이브 퍼포먼스로 따르기로 한 곡은 1971년 버전이었는데, 이 버전이 지기의 고전적인 사운드에 가깝지만 나는 여전히 팀파니 연주의 스릴이 담긴 오리지널 앨범 버전을 선호한다. 보위의 전기 『Strange Fascination』에서 토니 비스콘티는 최초의 버전을 《The Man Who Sold The World》의 "획기적인 소리 풍경" 중 하나라고 설명한다. "나중에 퀸이 구현하는 사운드에 대한 선견지명이라고나 할까. 보컬 스타일뿐 아니라 고음의 백킹 보컬과 기타 솔로까지도 그랬죠."

1971년 6월 3일과 9월 21일에 있었던 두 번의 BBC 세션에서 〈The Supermen〉은 '얼터네이트' 형태로 녹음되었고(이 중 훌륭한 녹음으로 남은 두 번째의 경우는 《Bowie At The Beeb》에서 확인할 수 있다), 1972년 10월 1일 보스턴 라이브 버전은 나중에 《Sound+Vision Plus》 CD와 2003년 《Aladdin Sane》 리이슈반에 실렸다. 템포와 프레이징이 오리지널 버전에 더 충실한 어쿠스틱 버전은 1997년 《ChangesNowBowie》 세션에 포함되었다. "그 곡에 사용한 리프를 《Earthling》에서 다시 살렸어요." 데이비드가 관련 인터뷰에서 밝힌 이야기다. "당신은 그걸 찾아내야 해요!" 〈Dead Man Walking〉에서 재활용된 문제의 리프는 데이비드가 1965년 〈I Pity The Fool〉 세션 중에 지미 페이지에게

서 받은 것이라고 한다. "그는 그날 아주 후했어요." 데이비드가 말했다. "그가 이렇게 말했어요. '저기, 나한테 이런 리프가 있는데 아무 데도 안 썼어. 네가 배워서 한번 써보지 않을래?' 그래서 이 리프를 가지고 줄곧 써먹었죠!" 이후 〈The Supermen〉은 'Earthling' 투어와 'A Reality Tour'에서 다시 모습을 드러냈다.

SURVIVE (데이비드 보위/리브스 가브렐스)
- 앨범:《'hours...'》• 싱글 A면: 2000년 1월 [28위]
- 라이브 앨범:《Beeb》• 보너스 트랙:〈'hour...'〉(2004)
- 다운로드: 2009년 7월 • 비디오:「Best Of Bowie」
- 라이브 비디오:「Best Of Bowie」「Storytellers」

"〈Survive〉의 작곡 구조에는 확실히 1970년대 초반의 뭔가가 정말 있어요." 보위는 자신이《'hours...'》에서 선호하는 트랙 중 한 곡에 대해 이렇게 밝혔다. 발매 전 광고에서 언급한 소위《Hunky Dory》스타일이 앨범의 기본적인 요지가 되어야 했겠지만, 사실 〈Survive〉에서는 옛것과 새것이 능숙하게 조화를 이룬다. 보위의 고전적인 12현 기타 인트로가 차차 분위기를 타고 리브스 가브렐스의 기타 브레이크와 마주하지만, 모두 보위가 만든 가장 아름다운 멜로디 중 하나에 차분하게 젖어든다.《Hunky Dory》의 느린 발라드 곡들을 연상시키는 것들이 확실히 있지만, 가장 유사한 선례는 아마도 〈Starman〉일 것이다. 이 곡에 담긴 리드 기타의 풍성한 사운드와 슈프림스의 영향을 받은, 모스 부호처럼 삐삐거리는 기타 연주가 제대로 되살아난 것이다. 그럼에도 서두르지 않는 드럼비트와 멈췄다 가기를 반복하는 멜로디는 〈Five Years〉를 어렴풋이 떠오르게 한다.

〈Something In The Air〉와 마찬가지로 이 노래는 끝나버린 관계를 곱씹는다. 그럼에도 다시 한번 보위는 이 곡이 특정한 무언가를 언급한 게 아니라고 콕 집어서 설명했다. "언젠가 한 소녀와 미치도록 사랑에 빠진 적이 있었어요." 그가 『언컷』에서 한 말이다. "그리고 우연히도 그녀를 오랫동안 만났죠. 그러다가 이런, 그 불꽃이 꺼졌어요! 그래서 이 경우에 있어서, 앨범에서는 남자가 자신이 수년 전에 알았던 한 소녀에 대해 생각하고 있는 거죠. 그녀는 '그가 만든 적이 없었던 큰 실수'였어요. 자, 나는 그 느낌을 알지만 내 최근 상황과는 거리가 멀어요. 난 너무 행복하거든요."

곡에서 탈출과 정체에 관한 보위의 오래된 환상들-'내게 날개를 줘, 내게 공간을 줘 / 얼굴을 바꿀 수

있게 내게 돈을 줘Give me wings, give me space / Give me money for a change of face'-, 그리고《'hours...'》의 다른 데서도 확인할 수 있는 나이 듦에 대한 인식-'누가 시간이 우리 편에 있다고 말했나?Who said time is on our side?'-은 과거의 실수들을 견뎌내고 앞으로 나아가기로 하는 결심과 함께 해소된다. 〈Survive〉는 복잡하면서도 사려 깊은 결과물인 동시에 누가 뭐래도 보위가 1990년대에 만든 명곡 중 하나다. '1999-2000' 투어에서는 줄곧 하이라이트를 차지했고, 다수의 텔레비전 퍼포먼스 중에는 1999년 10월 8일 채널 4의「TFI Friday」공연과 11월 3일 BBC2의「Top Of The Pops 2」사전 녹화 공연이 주목할 만하다. 세 가지 추가 버전은 10월 25일 BBC 메이다 베일 스튜디오에서 녹음되어 라디오 방송용으로 쓰였고, 2000년 6월 27일 BBC 라디오 콘서트 실황 녹음은 나중에《Bowie At The Beeb》의 보너스 음반에 실렸다. 노래는 'Heathen' 투어에서 다시 모습을 드러냈고, 2002년 9월 18일에 진행된 또 다른 BBC 세션에서도 공연되었다.

〈Survive〉는 2000년 1월에 싱글로 발매되었다. 영국 프로듀서 마리우스 드 브리스가 카르마 카운티의 멤버 브렌던 갤러거의 기타 연주를 추가해 리믹스 작업을 했다. 나중에 브렌던은 드 브리스가 "자신의 〈Survive〉를 통해 데이비드 보위의 여러 음악 시기를 다시 소개한다는 멋진 아이디어를 갖고 있었다"고 밝혔다. "〈Space Oddity〉의 어쿠스틱 기타 조금, 그리고 믹 론슨의 〈Jean Genie〉 때쯤의 일렉 기타도 어느 정도 넣고, 애드리언 벨루의 모난 요소 같은 것도 조금 넣고 해서 말이죠." 월터 스턴이 런던에서 촬영한 뮤직비디오는 우중충한 부엌에 홀로 앉아 있는 보위의 모습으로 시작한다. 보위는 달걀이 삶아지길 기다리며 깊은 생각에 잠겨 앞을 멍하니 바라보고 있다. 그리고 노래가 시작하자 보위의 달걀이 덩달아 공중에 떠오른다. 이어서 보위가 있던 탁자와 의자와 보위 자신까지 떠오르고, 공중에 떠다니던 그는 조리기를 움켜쥐어 몸을 지탱하려 한다. 마지막에는 모든 것이 일상으로 돌아간다. 환각을 불러일으키며 기묘하게 이어지는 이 작은 드라마는 사색적이고 꿈결 같은 노래의 특징을 완벽하게 상기시키는 한편 보위의 과거 작품을 다시금 간접적으로 암시한다. 비현실적인 반중력과 부엌 장면이 담긴 고전 〈Ashes To Ashes〉 비디오 말이다.

첫 CD 싱글에는 PC에서 재생 가능한 뮤직비디오가

포함되었고, 두 번째 싱글에는 1999년 10월 14일 파리 엘리제 몽마르트르에서 녹음된 라이브 버전과 동일한 공연 영상이 실렸다. 이 두 가지 영상은 「Best Of Bowie」 DVD에 다시 모습을 드러낸 한편, 싱글 버전은 컴퓨터 게임 '오미크론' 사운드트랙과 《'hours...'》의 2004년 리이슈반에 보너스 트랙으로 실렸다. 또 다른 라이브 퍼포먼스는 2009년에 나온 「VH1 Storytellers」에서 확인할 수 있다. 네덜란드 밴드 모크의 커버 버전은 2010년에 싱글로 발매되었다.

SWEET HEAD

• 보너스 트랙: 《Ziggy》, 《Ziggy》(2002), 《Ziggy》(2012)

1990년, 〈Sweet Head〉는 보위 팬 모두를 놀라게 했다. 라이코디스크에서 《Ziggy Stardust》의 리이슈반에 수록하기 전까지 보위에 정통했던 마니아들도 그 노래의 존재 자체를 알지 못했다. 그때에도 그들은 그 곡을 거의 듣지 못했다. 훗날 라이코디스크의 제프 러비가 밝힌 바에 따르면, 보위가 처음에 그 곡의 발표를 막았다고 한다. "그리고 나서 두 달 후에 그가 마음을 바꾸고는 우리더러 낼 테면 내라고 했어요." 시간이 흘러 2002년 《Ziggy Stardust》 리이슈반에 실린 편집 버전은 한발 더 나아가 스튜디오에서 데이비드와 밴드 사이에 오간 잡담을 시작 부분에 추가했다. 그리고 그해 이 곡은 영화 「문라이트 마일」 사운드트랙에 실려 조금 더 친숙해졌다. 5.1 리믹스 버전은 2012년 《Ziggy Stardust》 바이닐 에디션과 함께 나온 DVD에 수록되었다.

《Ziggy Stardust》 세션에서 나온 조촐한 데모가 아니라 이때의 녹음을 제대로 다듬어 완성한 〈Sweet Head〉는 앨범의 완성 과정에 관한 흥미로운 부분을 알려준다. 1971년 11월 11일에 완성된 이 곡은 날카로운 기타 사운드, 맹렬한 템포, 그리고 세차게 터져 나오는 보컬 라인을 자랑한다. 이때 나오는 가사는 지기를 직접적으로 언급하는데, 이러한 언급은 원래 타이틀 트랙에서만 나타났던 부분이다. 보위가 앨범을 '콘셉트'로 흘러넘치게 하는 데에만 집착하려고 하지 않았기 때문에 〈Sweet Head〉가 앨범에서 탈락했을 수 있다.

〈Hang On To Yourself〉와 리프가 비슷한 것도 곡이 잊힌 이유가 될 수 있을 것이다. 하지만 가사 내용이 당시로서는 아주 파격적이어서 분명히 논쟁을 불러일으켰을 것이라는 사실도 주목할 만하다. 〈Five Years〉의 더 고약한 버전인 양 '강도짓 하는 깡패들mugging gangs', '스픽(스페인계 미국인)들과 흑인들spicks and blacks', '타버린 밴들burntout vans' 같은 「시계태엽 오렌지」 스타일의 언급이 나타나고, 메시아인 양 으스대는 자아상은 앨범의 종교적 이미지를 신성 모독의 경계까지 밀어 붙인다: '록이 있을 때까지 너에게는 신밖에 없었지Till there was rock you only had God'. 이것으로는 부족한지 노래 제목이 암시한 행동에 대한 빈정거림이 이어지고, 이것은 '네가 거기 밑에 있는 동안While you're down there'이라는 까부는 표현으로 마무리된다. 이 표현은 1972년 투어에서 보위가 선보인 유명한 기타 펠라티오 행위를 예견한다. 이때의 지기는 성적으로 흥분한 하느님에 해당한다. 이 기세등등한 남근의 '고무 공작rubber peacock'은 성적인 매력과 무의미한 숭배에 대한 보답으로 록의 만족감을 선사한다: '지기가 연주할 거야, 난 네가 들을 수 있는 최고라 할 수 있지!Ziggy's gonna play, and I'm just about the best you can hear!'. 불길하면서도 신나고, 바보 같으면서도 장대한 〈Sweet Head〉가 앨범에서 탈락해 20년 가까이 묻혀 있었다는 사실은 믿을 수 없을 정도로 놀랍다.

SWEET JANE (루 리드)

1972년 7월 8일, 로열 페스티벌 홀에서 루 리드는 보위와 함께 무대에 올라 벨벳 언더그라운드의 〈Sweet Jane〉(1971년 《Loaded》 수록곡)을 듀엣으로 선보였다. 같은 달에 보위는 《All The Young Dudes》에 실을 모트 더 후플의 커버 버전을 프로듀스했다. 리드가 모트 더 후플을 위해 만든 가이드 보컬은 보위의 백킹 보컬과 함께 트라이던트에서 녹음되었는데, 이는 부틀렉에 실렸다. 《All The Young Dudes》 세션 중에 나와 부틀렉으로 각광을 받았던 다른 다섯 곡의 데모(〈It's Alright〉, 〈Henry And The H-Bomb〉, 〈Shakin' All Over〉, 〈Please Don't Touch〉, 〈So Sad〉)도 보위가 참여한 것으로 알려졌지만, 그 진위는 확실치 않다. 그가 모트 더 후플과 함께 기타를 쳤을 것 같지도 않고, 그의 목소리가 아무 데서도 들리지 않기 때문이다.

SWEET THING

• 앨범: 《Dogs》 • 라이브 앨범: 《David》
• 보너스 트랙: 《Dogs》(2004)

〈Sweet Thing〉, 〈Candidate〉, 〈Sweet Thing (reprise)〉

의 세 곡은 《Diamond Dogs》에 별개의 트랙으로 수록되어 있지만, 이음매 없이 이어지는 데다가 음악적으로 떼어놓을 수 없으므로, 한 번에 이야기해보도록 하자.

하나의 시퀀스를 이루는 이 세 곡은 단계를 거쳐 조금씩 만들어졌다. 1990년의 《Diamond Dogs》 재발매반에 완전히 다른 버전의 〈Candidate〉가 수록됐던 것이나, 흔히 〈Zion〉으로 알려진 1973년의 데모가 〈Sweet Thing〉 멜로디의 원형이 된 것이 그 증거다. 그러나 초기 곡들 중 어느 것도 《Diamond Dogs》 A면을 지배하는 이 9분짜리 시퀀스가 달성한 수준을 예시하지는 못했다.

〈Sweet Thing/Candidate〉는 앨범이 내세우는 '콘셉트'의 가장 강력한 증거일 뿐 아니라, 《Diamond Dogs》의 정점이 될 자격이 충분하며, 보위의 가장 뛰어난 레코딩 중 하나이기도 하다. 역재생된 연주로 느리게 페이드인되는 것으로 시작해 마이크 가슨의 기품 있는 피아노 라인으로 이어지는 〈Sweet Thing〉은 보위가 '육체의 초상화a portrait in flesh'를 그려낼 때 퇴폐와 퇴락으로 흠뻑 젖어 들어간다. 섹스는 중독적인 상품처럼 묘사되고-'원한다면, 소년들이여, 여기에 있단다if you want it, boys, get it here'-, 사랑은 〈Hunger City〉의 폐가 문간에서 벌어지는 일련의 충동적인 밀회로 격하되는데, 그들에게 신체적인 친밀감은 '모르는 사람들에게 고통을 주는 일putting pain in a stranger'을 뜻한다.

보위의 가창은 그가 한 것 중 최고 수준으로, 음침한 저음과 목 놓아 울부짖는 팔세토를 오가는 급선회를 멋지게 해낸다. 그러다가 순간 곡은 묵직하게 가라앉은 도입부와 함께 〈Candidate〉로 전환된다. 착란의 퍼즈 노이즈 기타는 계속 상승하고, 컷업된 밀도 높은 가사들이 그 사이를 끊임없이 가로지른다. 찰스 맨슨, 캐시어스 클레이(무하마드 알리), 그리고 기요틴(단두대)의 발치에서 뜨개질을 하던 여성 '르 트리코트주'(*프랑스 혁명 당시 뜨개질감을 들고 집회 장소에 모여든 여자들을 말한다—옮긴이 주) 등의 언급은 불안한 폭력의 이미지를 상기시킨다. 한편 보위 본인은 스스로의 가짜 무대정체성에 잠식된 채-'내 무대는 엄청나지, 길거리 냄새까지 난다고, 끝에는 바가 있어, 내가 당신과 당신의 친구를 만날 수 있어My set is amazing, it even smells like a street, there's a bar at the end where I can meet you'-, '그들이 만들어낸 루머와 거짓말과 이야기들rumours and lies and stories they made up'

에 의해 반쯤 무너진 듯하다. 또 그는 스스로의 문란한 성생활에 취해 정신을 놓은 듯도 하다: '나는 내 모든 걸 쏟았어요, 어느 침대에, 또 어느 바닥에, 뒷좌석에, 문이 약간 열린 교회 같은 지하실에I put all I had in another bed, on another floor, in the back of a car, in a cellar like a church with the door ajar'. 이어 노랫말이 구호처럼 가속되며 음률은 스스로 무너져 내리고, 〈Candidate〉는 마침내 온몸을 흔드는 듯한 절망의 이미지와 함께 최후를 맞는다: '우리는 약을 좀 사고 밴드를 구경할 거예요, 그리고는 손을 맞잡고 강에 뛰어들겠죠We'll buy some drugs and watch a band, and jump in a river holding hands'. 그 후 음률은 색소폰의 처절한 울부짖음으로 해소되며 〈Sweet Thing〉의 체념한 듯한 반복으로 넘어간다. 데이비드는 '되는 대로 둘 것let it be'이라고 어둡게 매듭짓는데, 왜냐하면 그의 '유일한 소망all I ever wanted'은 '약을 구할 수 있는 길거리a street with a deal'이기 때문이다. 그러나 다시, 가슨의 건반 위로 짤막한 〈Changes〉의 메아리가 지나가면, 가속되는 환각 체험은 재현되어 웅웅 대는 록 기타와 찔러대는 피드백의 악몽 같은 여행이 시작되고, 종국엔 〈Rebel Rebel〉의 문턱에서 흩어진다.

적어도 〈Sweet Thing〉이라는 제목은, 밴 모리슨의 《Astral Weeks》에 실린 동명의 트랙에서 슬쩍 가져온 것일 가능성이 있어 보인다. 《Astral Weeks》는 그 몇 년 전 《Hunky Dory》에도 흔적을 남긴 바 있다. 그러나 그 부분을 제외하면 〈Sweet Thing/Candidate〉 세트는 새로운 관심사들로 가득하다. 특히 가사는 데이비드가 당시에 자주 활용한 윌리엄 버로스의 컷업 기법의 영향을 가장 선명하게 드러낸다. 그는 연주자들에게 "상황에 몰입해서" 연주해달라고 주문한 것으로 알려져 있다. 퍼커셔니스트 토니 뉴먼은 보위가 '트리코트주' 부분에서 처음으로 기요틴(단두대) 처형을 본 어느 프랑스인 소년 드러머가 되었다고 상상해보라 말했다고 회고했다. 또 베를린 시기의 3년 전인 이 시점에서 처음으로 크라우트록의 영향이 발견되기도 한다. 〈Rebel Rebel〉로 진입하기 전 철컹거리는 드럼과 베이스, 끼익거리는 기타는 노이!의 1972년 데뷔 앨범에 실린 〈Negativland〉를 통째로 전유한 것이다.

《Diamond Dogs》 앨범 당시 점점 방종으로 들끓던 보위의 라이프스타일과 〈Sweet Thing〉 사이에는 명백한 병렬관계가 있다. 그렇다면 가사는 체념적인 자기비

판 이상의 해답을 제시하지 않는 처절한 고백이 된다. '좋을 때는 정말 좋아요, 나쁠 때면 나는 산산이 부서지죠When it's good it's really good, and when it's bad I go to pieces'라는 가사는 1970년대 중반 보위의 표어일지도 모른다. 매혹적인 처연함으로 심연을 들여다보는 이 한순간은, 여전히 보위의 가장 극적인 퍼포먼스이자 수준 높은 상상력의 결과로 남아 있다.

〈Sweet Thing/Candidate〉 시퀀스는 'Diamond Dogs' 투어 당시에 연주되었으나, 'Soul' 쇼부터 빠졌고 다시는 연주되지 않았다. 1974년 7월 9일, 보위의 필라델피아 콘서트가 《David Live》 제작을 위해 녹화되었던 같은 주에(해당 영상에는 이 시퀀스의 긴장감 있는 버전이 실려 있다), 아바 체리는 본인 버전의 〈Sweet Thing〉을 시그마 사운드 스튜디오에서 녹음했다. 마이클 케이먼을 비롯한 투어 밴드의 멤버들이 연주를 맡았다. 이 레코딩은 발매된 적이 없으나, 2016년에 10인치 아세테이트 카피가 발견되었고, 뒷면에는 아바 체리가 부른 케이먼의 노래 〈Everything That Touches You〉가 실려 있었다. 또 다른 커버 버전은 조안 애즈 폴리스 우먼의 것으로, 2006년 싱글 〈My Gurl〉의 B면에 실렸다.

《Diamond Dogs》 앨범에서 〈Sweet Thing〉의 끝에서 페이드인되고 〈Sweet Thing (Reprise)〉의 시작점에서 페이드아웃되는 2분 57초짜리 〈Candidate〉의 믹스는 2001년 영화 「정사」의 사운드트랙 앨범과 2004년 《Diamond Dogs》의 재발매반에 수록됐다. 2005년 1월 SAS 출신 퇴역 군인이자 베스트셀러 작가인 앤디 맥냅은 라디오 4 「Desert Island Discs」에서의 선곡에 〈Sweet Thing〉을 포함시켰다.

2011년 6월 〈Sweet Thing/Candidate〉 메들리의 데이비드 친필 가사 노트가 작곡가이자 제작자 존 애슬리에 의해 크리스티에서 경매로 부쳐졌고 8,750파운드에 팔렸다. 애슬리는 더 후의 1978년 앨범 《Who Are You》의 제작자로 가장 유명한데, 《Diamond Dogs》 세션 당시 올림픽 스튜디오의 엔지니어로 일하고 있었고, 1974년 1월 〈Sweet Thing〉 녹음 당시 그 자리에 있었다. 그는 보위가 스튜디오가 닫은 후에도 남아서 루루 버전의 〈The Man Who Sold The World〉의 작업을 할 수 있도록 허용해주는 대가로 가사 노트를 갖게 되었다고 밝혔다. 취소선으로 지워낸 부분들과 고친 부분들로 점철된 수수께끼 같은 이 노트는 곡의 발전 과정에 대한 흥미로운 통찰을 제공한다. 특별히 언급할 만한 부분으로는 〈Candidate〉 부분의 다른 가사들이 있는데, 이렇게 시작한다: '이건 길거리예요 - 다른 여느 거리와 같은 / 기요틴이 한쪽에 있고 - 집이 한쪽에 있는 / 이 복도는 놀라워요, 길거리처럼 지어졌죠 / 바가 한쪽 끝에 있고 저주받은 자들이 그곳에서 만나죠It's a street - like any other street / With a guillotine on one side - home on the other side / The corridor's amazing, they're built like a street / There's a bar at the end where the condemned meet'.

TAKE IT IN RIGHT : 'CAN YOU HEAR ME' 참고

TAKE IT WITH SOUL

1966년 후반에 버즈의 레퍼토리에 포함되었고, 같은 해에 보위의 퍼블리셔 스파르타에 의해 등록된 보위의 이 곡에 대해서는 알려진 바가 전혀 없다.

TAKE MY TIP

• 싱글 B면: 1965년 3월 • 컴필레이션: 《Manish》, 《Early》
• 다운로드: 2007년 1월

매니시 보이스의 유일한 싱글의 B면 곡으로, 보위 본인이 작곡한 노래 중 처음으로 발매된 곡이라는 특징을 갖고 있다. A면의 곡보다는 더 정통 R&B의 기운이 강하며, 게스트 기타리스트 지미 페이지의 솜씨 좋은 리듬 기타 섹션을 들을 수 있다. 한편 정신없이 읊어 대는 가사와 일부 구절의 멜로디는 명백하게 조지 페임의 〈Yeh Yeh〉에 빚지고 있으며(이 곡이 레코딩된 주에 영국 차트 1위를 기록했다), 데이비드의 1971년 아웃테이크 〈Sweet Head〉를 예지하기도 한다. 〈Take My Tip〉은 보위의 곡 중 가장 이르게 커버된 곡이기도 하다. 매니시 보이스의 싱글이 발매되었을 때 케니 밀러가 이미 녹음을 마쳤고, 스테이트사이드 레이블에서 그의 싱글 〈Restless〉의 B면에 수록하기도 했다.

〈I Pity The Fool〉과 마찬가지로, 매니시 보이스는 1965년 1월 15일에 〈Take My Tip〉의 두 가지 다른 버전을 녹음했다. 오르간 연주자 밥 솔리는 2000년 『레코드 컬렉터』에서 "데이비드는 그 곡에서 자기 가사를 자기가 실수했죠. '하늘을 가진 스파이더spider who possesses the sky'여야 할 것을 '하늘을 가진 바이더bider'로 불렀어요! 별 상관은 없었어요. 그 당시에는 가사는 이차적인 부분이었으니까요." 발매된 (실수한) 버

전은 나중에 《The Manish Boys/Davy Jones And The Lower Third》에 수록됐고 2007년 음원으로 재발매됐다. 《Early On》에는 미발매 테이크가 실렸다. 또 〈Take My Tip〉은, 2007년 발매된 1960년대 모드 음악의 컴필레이션 앨범의 제목이 됐고 실제로 포함되기도 했다.

THE TANGLED WEB WE WEAVE : 'MOVE ON' 참고

TEENAGE WILDLIFE

• 앨범: 《Scary》

《Scary Monsters》의 덜 유명한 B면을 여는 이 숭고한 트랙은 원래 'It Happens Every Day'라는 제목이 붙어 있었다. 레코딩은 뉴욕에서 시작되었지만, 마지막 작업은 런던의 굿 얼스 스튜디오에서 있었고, 그곳에서 보조 엔지니어 크리스 포터가 토니 비스콘티와 린 메이틀랜드와 합류해 비스콘티가 후일 "로네츠 스타일"의 백킹 보컬이라고 부른 부분을 첨가했다. "데이비드가 컨트롤룸에서 디렉팅을 했고, 휘리릭 만들어졌죠."

로버트 프립의 잔잔한 기타 라인은 (실제로 〈Teenage Wildlife〉와 자주 비교되곤 하는) 〈"Heroes"〉에서의 그의 작업을 연상시키지만, 이 곡에서의 극적인 전개는 꽤 새로운 것이다. 어떤 면에서 이 곡은 그의 오랜 관심사이자 특히 《Scary Monsters》를 사로잡은, 맹목적인 유행 추종자들에 대한 비판으로 읽힌다. 또 가사는 때로 1970년대 말에 기승하던 보위 모방자 일군에 대한 공격으로 해석되기도 한다. 게리 뉴먼은 본인이 이 곡의 표적 중 하나라고 믿었고, 데이비드 버클리에게 "당시에 꽤 자랑스러웠다"고 말하기도 했다. 상황이 가라앉으며, 길고 복잡한 이 곡의 가사는 점점 더 자기성찰적으로 들리게 됐다. 여기서 보위는 트렌드세터로서 스스로의 지위를 조목조목 가차 없이 꼬집는다. '나 혼자뿐인 그룹에 속한 것 같아I feel like a group of one'라고 불평하며 그는, '뉴웨이브 친구들the new wave boys'을 '새 드랙을 걸친 식상한 것들same old thing in brand new drag'로 능청맞게 일축해버린다. 이어 그는 신세대의 롤모델로서의 원치 않은 지위를 공식적으로 벗어 던진다: '당신은 나를 한쪽으로 데려가, "데이비드, 무얼 해야 하죠? 그들이 복도에서 저를 기다리고 있어요"라고 하겠지, 그러면 나는, '나한테 묻지 마, 무슨 복도인지도 모르겠으니까'라고 말할 거야You'll take me aside and say, "David, what shall I do, they wait for me in the hallway?', and I'll say, 'Don't ask me, I don't know any hallways'".

그러나 〈Teenage Wildlife〉는 게리 뉴먼에 난사를 날리는 데에서 그치지 않는다. 보위에겐 더 중요한 볼일이 있다. 이 곡은 1970년대 내내 보위가 가만 멈춰 서서 지난 성공을 답습하기를 원했던 사람들에게 맞서고, 더 넓게는 타인의 삶을 조종하려고 하는 사람들에 맞선다. 1980년에 그는 이렇게 설명했다. "만약 나와 비슷한 가상의 동생이 있었다면, 그에게 건네는 말이라고 볼 수 있을 것 같아요. 자신과 자신이 추구하는 새로운 가치를 사회에 표출하는 일이 초래하는 정신적인 충격에 방어 태세를 갖추지 못한 사람들을 위한 곡이죠. 그 동생이란 건 청소년기의 저일 것 같군요." 불길하게 들리는 '핏빛 로브를 걸치는put on their bloody robes', '역사의 산파midwives to history'에 관해 그는 이렇게 덧붙였다. "저에겐 저만의 핏빛 산파들이 있어요. 우리 모두가 갖고 있죠. 제 산파의 이름은 무명으로 남아야 해요. 곡을 위한 상징이죠. 끝까지 완성되지 않은 채 남는 존재들이에요."

'핏빛 로브'라는 구절은 1995년의 〈No Control〉의 가사에서 다시 한번 불쑥 튀어나온다. 흥미롭게도, 15년간 비교적 빛을 보지 못한 〈Teenage Wildlife〉는 같은 해의 'Outside' 투어에서 처음으로 라이브로 연주되었다. 익숙함을 선호하는 대중의 취향을 의도적으로 거슬렀던 투어에 추가하기 좋은, 대단히 적절한 선곡이었다.

2008년, 보위는 "나는 여전히 이 곡에 매료되어 있고, 이 곡 하나라면 〈Modern Love〉 두 곡과도 바꿀 수 있다. 무대에서 부를 때도 만족스러운 곡이다. 나를 자빠뜨릴 수 있는 몇 흥미로운 부분들이 있는데, 무대 위에서 맞붙기에 언제나 좋은 장애물이다."

2010년 10월에는 애쉬의 준수한 커버 버전이 그들의 'A-Z 싱글 프로젝트'의 일환으로 발매됐고, 이어 그들의 앨범 《A-Z Vol.2》에 포함됐다.

TELLING LIES

• 다운로드: 1996년 9월 • 싱글 A면: 1996년 11월 • 싱글 B면: 1997년 1월 [14위] • 앨범: 《Earthling》 • 싱글 B면: 1997년 4월 [32위] • 라이브: 《liveandwell.com》 • 보너스 트랙: 《Earthling》 (2004)

《Earthling》에서 가장 먼저 쓰인 곡으로, 1996년 'Summer Festivals' 투어에서 라이브 세트리스트에 추가되

었고, 6월 7일 나고야에서 처음 연주되었다. "스위스에서 혼자 만들어본 곡이죠." 그는 나중에 『모조』에서 이야기했다. "그러고는 이 곡을 《Earthling》 앨범이 지향하는 바의 청사진으로 활용했어요. … 우리는 투어 내내 이 곡을 다시 매만졌죠." 그는 나중에 〈Telling Lies〉가 《1.Outside》 세션 당시에 잉태됐다고 설명했다. "계속 편곡을 바꿨어요. 족히 스무 가지 다른 방식으로 이 곡에 접근했을 거예요. 결국은 아주 공격적인 록 사운드와 드럼앤베이스를 융화시키는 게 가장 효과적이라는 걸 발견했죠."

〈Telling Lies〉는 《1.Outside》와 《Earthling》의 음악적 지형 사이에서 흥미로운 가교 역할을 한다. 전자의 스튜디오 기교를 일부 남기고 후자의 즉흥성을 일부 덜어냈으며, 갸르릉거리는 무조의 기타와 신시사이저를 〈We Prick You〉를 연상시키는 리듬 트랙 위에 배치했다. 컷된 가사 또한 두 앨범 사이의 교차로에 서 있는데, 《1.Outside》의 천년지복을 앞둔 메시아주의-'부활을 갈망한다 (…) 나는 네 미래요, 나는 내일이요, 내가 끝이다gasping for my resurrection (…) I'm your future, I'm tomorrow, I'm the end'-와 《Earthling》의 의심하며 새 영성을 구하는 태도 -'시공의 염색체 속에서 (…) 올해에는 무언가 새로운 일이 일어날 것 같네through the chromosomes of space and time (…) feels like something's going to happen this year'- 양쪽에 힘입은 것처럼 보인다. 코러스에서 보위는 '거짓을 말해요telling lies'와 '불을 질러요starting fires'를 병치하는데, 아이들이 놀이터에서 부르는 노래 '거짓말쟁이, 거짓말쟁이, 엉덩이에 불붙는대요Liar, liar, pants on fire'를 장난스레 비튼 것이기도 하고, 〈Little Wonder〉의 백비트와 《Earthling》의 영감 상당 부분을 제공해준 프로디지의 1996년 3월 히트 싱글에 대한 노골적인 언급이기도 하다.

보위는 록 비디오와 CD-R과 같은 새로운 전선의 가능성을 가장 빠르게 포착한 사람 중 하나였고, 1996년 9월 11일에는 이 곡의 마크 플라티의 'Feelgood Mix' 버전을 통해 메이저 아티스트 중 가장 먼저 인터넷으로 음원을 발매한 가수가 되었다. 이 곡은 25만 번 다운로드되었는데 당시에는 특출난 기록이었다. 전통적인 방식의 CD로는 11월 4일에 발매되었는데 3,500장 한정이었고 소규모 독립 레코드숍에만 배포되었다. 최신 싱글을 찾아 듣기 거의 불가능하게 만드는 방식으로 홍보

활동을 하는 다른 메인스트림 아티스트를 떠올리기는 쉽지 않다.

싱글에 수록된 세 개의 믹스 중 두 개는 2004년 《Earthling》의 재발매반에 보너스 트랙으로 수록되었는데, 제목이 변주되며 혼란을 불러일으켰다. 'Paradox Mix'는 사실 'A Guy Called Gerald Mix'와 같은 곡이며, 'Bowie Mix'가 'Feelgood Mix'와 동일하다. 《Earthling》에 수록된 버전은 아예 다른 믹스로, 데이비드가 가장 선호하는 것이었다. "댄스에서 출발한 느낌이 적죠." 그가 당시에 한 말이다. "아주 어두운 분위기예요. 실제로, 제 생각엔, 앨범에서 가장 강력한 곡 중 하나일 거예요." 〈Telling Lies〉는 그의 50세 생일 기념 공연과 'Earthling' 투어 내내 공연되었고, 1997년 7월 10일 암스테르담에서의 라이브는 《liveandwell.com》에 수록됐다.

THAT'S A PROMISE : 'BABY THAT'S A PROMISE' 참고

THAT'S MOTIVATION
• 사운드트랙: 《Absolute Beginners》 • 다운로드: 2007년 5월

타이틀곡의 도입부 몇 마디의 백킹 트랙에 기초하고 있는 곡으로, 《Absolute Beginners》에 실은 보위의 두 번째 주요 곡이었으나 성공과는 거리가 멀었다. 멜로디는 존재감이 없으며 결과적으로 용두사미의 곡이 되었다. 영상과 같이 들으면 나은 편이다. 〈That's Motivation〉은 영화상에서 보위의 주요 넘버로, 추악한 홍보쟁이로 분한 그는 거대한 타자기의 자판 위에서 탭댄스를 추며 주인공을 '네 꿈의 세계 (…) 끔찍한 죄를 저지르고도 벗어날 수 있는 곳the world of your dreams (…) where you can commit horrible sins and get away with it'으로 이끌며, 그에게 '스스로와 사랑에 빠지는 법을 배우라learn to fall in love with yourself'고 촉구한다.

THAT'S WHERE MY HEART IS
• 컴필레이션: 《Early》

특별할 것 없는 사랑 노래인 이 1965년 중반의 데모는, 치직거리는 음향적 한계 속에서 젊은 데이비 존스의 보컬 스타일의 발전에 관해 많은 것을 시사한다. 진 피트니스러운 요소들 사이사이에 부드러운 바리톤 보컬로 조금씩 진입하는 순간들이 있으며, 후일 보위의 전형이

된 공격적이고 과장된 런던내기 말씨도 드러난다.

THERE IS A HAPPY LAND

• 앨범: 《Bowie》

1966년 11월 24일에 녹음한 이 감성적인 넘버는, 소년의 순수함을 다가오는 성년의 어두움으로부터 격리된 영원한 낙원으로 상징화한다. 윌리엄 블레이크의 『순수의 노래』와 오스카 와일드의 『욕심쟁이 거인』이 공명되지만, 주된 영향은 곡의 제목에 직접적으로 드러나 있다. 오랜 시간이 지난 뒤, 보위는 요크셔 태생의 키스 워터하우스를 데람 시기 가장 즐겨 읽은 작가로 언급했는데(소설 『Billy Liar』와 희곡 『Jeffrey Bernard Is Unwell』로 가장 유명하다), 『There Is A Happy Land』는 유명한 19세기 찬송가에서 제목을 따온, 워터하우스의 1957년 데뷔 소설이었다. 잉글랜드의 북부 공업지대를 배경으로 한 이 소설은, 어른들로부터 대화를 숨기기 위해 비밀 언어를 사용하는 친구들을 둔 어린 소년의 시점으로 전개되는 비극적인 이야기다. 보위의 가사에서 언급되는 '대황 밭rhubarb fields'은 물론, 끔찍한 방화사건이 중요하게 이야기되며, 무리에 끼어 다니는 다른 아이들보다 어린 소년도 등장한다-보위의 가사에는 '그 애는 너무 작아서 알아채지도 못할 정도였죠, 방해도 되었지만, 언제나 우리와 같이 놀게 해주었어요he's so small we don't notice him, he gets in the way, but we always let him play with us'라는 구절이 있다-. 소설 속 또 다른 주요 캐릭터는 레이먼드라는 소년인데, 그 이름은 당시 보위의 가사에 필수요소처럼 등장했다-이 곡에는 '그는 저와 레이(먼드)를 혼냈어요he put the blame on me and Ray'라는 구절이 있고, 〈The Reverend Raymond Brown〉도 있으며, 〈When I'm Five〉에는 '레이먼드가 내 정강이를 걷어찼지Raymond kicked my shin'라는 가사가 있다-.

워터하우스의 소설은 당시 보위의 다른 작업에서도 불쑥 고개를 들고 등장하곤 했다. 동네 어른들이 아동 성추행범으로 의심하는 학습장애를 가진 중년 은둔자는 '엉클 매드Uncle Mad'라는 별명으로 불리고(〈Uncle Arthur〉와 〈Little Bombardier〉에 모두 체크하면 되겠다), 마리온이라는 어린 소녀가 등장하는데, 이는 보위가 좋아하는 또 다른 이름으로, '마리온 브렌트 복음the Gospel according to Marion Brent'뿐 아니라(워터하우스 소설의 클라이맥스를 스포일러당하고

싶지 않다면 지금 고개를 돌려라) '메리 앤은 열 살밖에 안 됐고 생기가 넘쳤고 오 참 밝았죠, 그리고 나는 나쁜 사람이었어요Mary Ann was only ten and full of life and oh so gay, and I was the wicked man'라는 구절을 상기시킨다. 좀 더 밝은 부분을 이야기하자면, 책에는 페고라는 소년도 등장한다.

앨범 세션의 초기 테이크에서 곡이 만들어지던 형태를 확인할 수 있는데, 존 이거의 드럼 파트가 더 활기찼고 가사의 몇 군데에 작은 차이가 있었다. 원래의 가사는 '나뭇잎 아래의 대황밭에 틈을 만들었지We've built a gap in the rhubarb fields underneath the leaves'였고, '작은 팀은 노래와 송가를 부르네Tiny Tim sings songs and hymns'였다. 한 부분에서 데이비드는 가사를 실수하고 이어서 이렇게 노래한다. '데이비드 보위는 가사를 잊었고 노래를 끝낼 수가 없다네…David Bowie forgot his words and now he can't finish the song…'.

데람의 미국 본부가 〈The London Boys〉를 거절하자 〈There Is A Happy Land〉는 〈Rubber Band〉 미국 싱글의 B면으로 수록됐다. 프랑스반 〈London Boys〉 싱글에서는 이 곡이 A면에 실린 것으로 표기 오류가 발생했으나 곧바로 회수되었다. 1967년에 이 곡은 주디 콜린스 그리고 유명한 플라워-파워 곡 〈Puff The Magic Dragon〉으로 유사한 영역을 다룬 바 있는 피터 폴 앤드 메리에게 제안되었으나 거절당했다. 1968년에는 린지 켐프의 마임극 「Pierrot In Turquoise」의 런던 공연 당시 데이비드가 부른 노래에 포함됐다.

THINGS TO DO

보위가 작곡한 이 곡은 애스트러네츠가 1973년 녹음했고 결과적으로 1995년 《People From Bad Homes》를 통해 공개되었으며 후에 2006년 컴필레이션 앨범 《Oh! You Pretty Things》에도 들어갔다. 데이비드의 몇 마디를 트랙 도입부에서 들을 수 있다. 편곡은 《Young Americans》 세션의 업템포 소울 레코딩과 더욱 유사하고, 〈After Today〉의 아웃테이크에 담긴 리듬 패턴을 예시하고 있다. 러브송의 전형인 가사는 단순하고, 음악적으로 유일하게 주목할 만한 지점은 종교색을 풍기며 확산되는 압도적인 소울 레퍼런스이다. 그중엔 시편 23장에 담긴 구절 '주는 나의 목자시라the Lord is my shepherd'도 있었다. 과도한 성경 모티프가 들어간

앨범 《Station To Station》이 나오기까지는 앞으로 3년이 더 필요했다.

THIS BOY (존 레넌/폴 매카트니)

비틀스의 클래식으로 원래 1963년 싱글 B면으로 발매되었던 이 곡은 1972년 여름과 가을에 열린 'Ziggy Stardust' 공연 레퍼토리에 가끔 모습을 드러냈다. 그중엔 8월 27일 브리스톨, 9월 7일 스토크, 이후 두 차례 열린 미국 콘서트가 포함되어 있었다. 〈This Boy〉의 녹음 중 가장 흔하게 접할 수 있는 버전은 수많은 부틀렉으로 나와 있지만, 믿을 만한 근거가 없는 관계로 정말 보위가 부른 것인지 입증은 불가능하다. 보위가 7월 15일 에일즈베리에 위치한 프라이어스 클럽에서 연주했다는 가설은 사람들 사이에 종종 논의되는 것이지만, 더 설득력 있는 증거는 8월 27일 브리스톨 공연이다.

THIS IS MY DAY : 'ERNIE JOHNSON' 참고

THIS IS NOT AMERICA (데이비드 보위/팻 메스니/라일 메이스)

• 싱글 A면: 1985년 2월 [14위] • 컴필레이션: 《SinglesUK》, 《Best Of Bowie》, 《Club》, 《80/87》 • 보너스 트랙: 《Tonight》
• 라이브 앨범: 《Beeb》 • 사운드트랙: 《Training Day》

1984년 출시된 존 슐레진저의 영화 「위험한 장난」의 테마곡은 매끈하고, 가지런했고, 좀 따분했으며, 사데이와 샤카탁 같은 뮤지션들이 대중화시킨 재즈-퓨전 스타일을 차용했다. 보위가 쓴 가장 멋진 가사라고 하긴 힘들 것 같지만-'눈사람이 안에서 녹고 있어, 매가 나선형으로 하강하고 있어Snowman melting from the inside, Falcon spirals to the ground'-, 〈This Is Not America〉는 영국과 미국(32위까지 오름)에서 나름의 상업적 성과를 거두었고, 보위가 참여한 1980년대 많은 영화음악과 마찬가지로 독일에서 큰 히트를 기록했다. 7분으로 확장된 에디트 버전은 미국 디제이들이 설립한 레이블 디스코넷에서 여러 아티스트가 참여해 만든 12인치 싱글을 통해 들을 수 있다.

1984년 9월 데이비드는 이 영화를 열광적으로 언급했다. "이 영화는 러시아인들에게 기밀정보를 팔아넘긴 두 명의 미국인에 대한 이야기죠. 티머시 허튼과 숀 펜이 인생연기를 한 작품이었어요. 하지만 당시 정세로 판단할 때 미국 내에서 이게 어떻게 받아들여질진 몰랐

죠. 영화는 진짜 객관적으로 상황을 그렸지만, 사람들은 두 소년에 대해 엄청난 동정심을 느꼈어요. 아주 감동적이었고, 그간 봤던 슐레진저 영화 중 베스트였죠." 보위는 영화 장면으로 구성된 비디오 필름에는 출연하지 않았다.

15년 후, 〈This Is Not America〉는 'summer 2000' 콘서트에서 처음 공연되었고, 6월 27일 녹음된 멋진 버전은 《Bowie At The Beeb》의 보너스 디스크에 담겼다. 2001년 7월, 뉴욕에 위치한 피. 디디의 하우스 스튜디오에서 보위는 그와 함께 영화 「트레이닝 데이」 사운드트랙을 위해 과격한 힙합 스타일로 이 곡을 재차 녹음했다. 곡 제목도 〈American Dream〉으로 바뀌었고 크레딧은 '피 디디와 배드 보이 패밀리 피처링 데이비드 보위'로 표기되었다. "나는 션과 함께 스튜디오 녹음을 하고 있는 중이에요." 당시 보위는 이렇게 말했다. "진짜 보컬 녹음을 하고 있어요. 샘플링 같은 걸 쓰는 게 아닙니다. … 이건 정말 위협적인 곡이라고 할 수 있죠. 비트는 정말 흥미롭고 여러분의 예상을 빗나갈 겁니다. 빠른 속도의 테크노 느낌이 있는 곡이에요. 실제 영화 내용을 반영했기 때문에 그런 공격성이 나타난 거죠."

스컴프로그가 작업한 〈This Is Not America〉의 오리지널 리믹스는 훗날 《Club Bowie》에 실렸다. 한국계 멤버들로 구성된 그룹 안 트리오는 2001년 앨범 《Ahn-Plugged》에서 바이올린, 피아노, 첼로를 가지고 더 클래시컬한 느낌의 커버곡을 내놓았다. 이 곡은 뮤지컬 「라자루스」의 공연 레퍼토리에도 포함되었다.

THREEPENNY JOE

케네스 피트는 〈Threepenny Joe〉를 1968년 보위가 작업하다 폐기한 곡이라고 언급한다.

THREEPENNY PIERROT

• 비디오: 「Murders」

데이비드 보위가 린지 켐프의 1970년 마임 비디오 「Pierrot In Turquoise」 혹은 「The Looking Glass Murders」를 위해 만든 이 곡은 '코미디 영웅comical hero', 그리고 이탈리아의 연극 형태인 콤메디아델라르테의 할리퀸, 컬럼바인과 자신의 연관성을 의기양양하게 소개한다. 켐프가 거의 늘 동반하는 연주인 마이클 개럿이 만들어낸 춤추는 듯한 보드빌 스타일의 피아노는 보위의 초기 곡 〈London Bye Ta-Ta〉로부터 전반적

으로 영향받은 것이다. 〈Threepenny Pierrot〉는 보위가 죽은 후에야 라이브에서 연주되기 시작한 독특한 곡으로 기억에 남게 되었다. 마크 알몬드와 린지 켐프가 헤드라이너로 출연하고 올스타 라인업이 함께한 2016년 5월 저녁 런던의 에이스호텔에서는 이탈리아 배우 에르네스토 토마시니가 유쾌한 오프닝 공연을 했다.

THRU' THESE ARCHITECTS EYES (데이비드 보위/리브스 가브렐스)
• 앨범: 《1.Outside》

《Lodger》, 《Scary Monsters》의 혈류를 관통하는 이 아름답고 굉장한 곡은 1995년 뉴욕에서 《1.Outside》를 위해 뒤늦게 추가 녹음되었다. 리언 블랭크라는 작중 캐릭터를 부여했지만, 사실 내러티브와는 별 관계없어 보이는 곡이기도 했다. 〈Thru' These Architects Eyes〉는 마이크 가슨의 뛰어난 솔로와 칙칙폭폭 달리는 기타/드럼의 백비트로 축복을 내린다. 하지만 이 곡의 진정한 보석은 터무니없을 정도로 과장된 노랫말이다. 보위는 필립 존슨과 리처드 로저스의 이름만 언급하면서 여전히 사운드로 우리를 흥분시킬 수 있음을 보여준다. 대체 누가 'concrete'('콘크리트', '구체적인'이라는 뜻을 가지고 있다)라는 단어로 저런 은유를 시도할 배짱을 가지고 있을까? '도시 풍경의 장엄함 / 우리 삶에서 고조되는 나날들 / 상상 속에 세워진 콘크리트 같은 모든 꿈들All the majesty of a city landscape / All the soaring days of our lives / All the concrete dreams in my mind's eye'. 이 곡은 'Outside' 미국 투어 당시 간혹 연주되었다.

THRUST (데이비드 보위/리브스 가브렐스)
1999년 보위가 리브스 가브렐스와 함께 녹음한 인스트루멘털 트랙은 게임 '오미크론'을 위해서만 사용되었다.

THURSDAY'S CHILD (데이비드 보위/리브스 가브렐스)
• 싱글 A면: 1999년 9월 [16위] • 앨범: 《'hours...'》 • 싱글 B면: 2000년 1월 [28위] • 보너스 트랙: 《'hours...'》(2004) • 라이브 앨범: 《Storytellers》 • 비디오: 「Best Of Bowie」 • 라이브 비디오: 「Storytellers」

어쿠스틱 기타, 신스 백킹, 유약한 보컬이 사용된 〈Thursday's Child〉는 1980년대 이후로 보위 작품에서 거의 들을 수 없었던 회한에 잠긴 발라드다. 사실, 이 곡의 코

드와 편곡은 흥미롭게도 뉴웨이브 밴드 카스의 1984년 글로벌 히트곡 〈Drive〉를 연상시킨다. 보위가 남긴 정전(正典) 중 이와 가장 근접한 곡은 아마 〈Buddha Of Suburbia〉와 과소평가된 〈As The World Falls Down〉일 텐데, 당대 유행하던 소울 디바를 백킹 보컬로 추가한 건 이 곡이 1999년에 나왔음을 확인시켜 주는 것이었다. 리브스 가브렐스는 이렇게 말했다. "데이비드는 원래 이 곡에서 TLC가 노래해주길 원했어요. 그건 내가 원하던 게 아니었거든요. 뜻하지 않은 행운으로 보스턴에 있을 때 함께 곡을 쓰곤 했던 친구 홀리 파머와 접촉할 수 있었어요." 이후 홀리 파머는 보위와 주기적으로 작업하게 되는 백킹 보컬리스트가 되었다.

"생각하는 것처럼 난해한 제목은 아니었죠." 데이비드는 1999년 열린 《VH1 Storytellers》 콘서트에서 이렇게 말했다. "그건 미국 가수 어사 키트의 자서전에 대한 기억으로 촉발된 것이었어요. … 책 제목이 『Thursday's Child』였거든요. 그 책은 열네 살 이후로 나와 쭉 함께했어요. 이유는 잘 모르겠지만요. 하지만 곡을 쓰게 된 건 그 후였어요. 요점은 그건 어사 키트에 대한 곡이 아니라는 거죠!" 흥미롭게도 보위가 언급하지 않은 것은 〈Thursday's Child〉가 엘리스 보이드와 머리 그랜드가 작곡한 발라드 제목이기도 하다는 점이었다. 어사 키트가 1956년 녹음한 이 곡은 이후 숱한 공연에서 불렸는데, 비통한 템포로 연주되고 멜랑콜리한 회상을 담았다는 점에서 보위 곡 가사와 닮은 구석이 있다: '어디로 가는지 몰라 / 목요일의 아이에게 비통함이 아른거리네 / 늘 이름 때문에 욕을 먹었지 / 하지만 지금도 창피하지 않아 내가 목요일의 아이라는 게I never know which way I'm bound / Heartbreak hangs round for Thursday's child / I'll always be blamed for what I was named / But still I'm not ashamed I'm Thursday's child'. 물론 보위가 이 곡을 몰랐다는 가정도 가능하다. 하지만 그가 어사 키트의 〈The Day That The Circus Left Town〉이나 〈Just An Old Fashioned Girl〉을 잘 알고 있었다는 점을 감안하면 그럴 가능성은 매우 낮아 보인다.

'목요일'이 데이비드 보위의 생일일 수 있다는 추측도 필연적으로 등장했다. 하지만 애석하게도 1947년 1월 8일은 수요일이었다. 보위가 1999년 투어 동안 무대에서 암송하곤 했던 19세기 동요에 의하면, '수요일의 아이는 비애로 가득 차 있고, 목요일의 아이는 갈 길이

멀다'고 한다. 또 하나의 가능성은 벨벳 언더그라운드의 클래식 〈All Tomorrow's Parties〉의 가사 '목요일의 아이는 일요일의 광대'이다. 데이비드가 확인해준 바대로 편곡은 다른 동요 하나를 소환한다. '월요일, 화요일, 수요일'이라는 대목은 〈Inchworm〉의 가사 '2 더하기 2는 4'를 연상시킨다. 1952년 뮤지컬 「한스 크리스티안 안데르센」에 나오는 〈Inchworm〉은 보위가 종종 자신의 유년에 큰 영향을 주었다고 언급했던 곡이다. "나는 두 멜로디가 하나로 합쳐질 때 발생되는 효과를 좋아했지요. 그 동요는 지금까지 쓴 수많은 노래에 들어갔어요. 이를테면 〈Ashes To Ashes〉와 〈Thursday's Child〉 같은 곡 말입니다."

노랫말은 《'hours...'》의 내향적 무드를 확고히 한다. "나는 〈Thursday's Child〉가 목표를 성취했다고 느낀 사람에 대한 이야기인 것 같다고 생각했어요." 보위는 이렇게 말했다. "성공을 향한 길은 그의 지난날이 그랬던 만큼 암울하게 보였죠. … 사랑하는 사람을 만나 궤적이 바뀌기 전까지는요. 사랑은 그의 삶에 비친 한 줄기 구원과도 같았어요." 보위는 《'hours...'》를 자전적인 것으로 해석하려는 시도에 반대한다고 말했지만, 그가 사회에서 소외된 후 얻었던 자기 구원적 행복을 바라볼 때 이런 해석을 하지 않기란 어렵다: '내게서 뭔가가 떨어져 나갔어 (…) 아마 난 시대를 잘못 태어난 아이Something about me stood apart (…) Maybe I'm born right out of my time'. 이런 양가성은 그의 초창기 작곡에 강하게 침투한 '내일tomorrow'이라는 표현에 잘 드러나 있다. 《The Man Who Sold The World》나 《Diamond Dogs》에서 감지되는 영적인 고통 대신, 〈Tuesday's Child〉의 화자는 사랑으로부터 구원받은 내면의 평화로 나아가며 '과거my past'를 후회 없이 만족한 채 내려놓는다. 그리고 두려움 없이 '내일'로 향한다.

'내 하늘엔 행운의 늙은 태양이 있네Lucky old sun is in my sky'라는 구절은 레이 찰스의 1964년 미국 히트곡이자, 매니시 보이스가 그의 노래들을 커버하던 시절에 발매된 〈That Lucky Old Sun〉을 연상케 한다. 이 부분은 또한 영국 시인 존 던이 쓴 〈떠오르는 태양〉의 첫 구절인 "분주한 늙은 바보, 통제불능의 태양(Busy old fool, unruly sun)"을 표현을 바꿔 쓴 것이다. 이와 비견할 만한 사랑의 위대함에 대한 또 다른 찬사는 1연 마지막에 등장한다. "사랑은 한결같아, 계절도, 기후도 모르지 / 시간도, 날도, 달도 몰라, 시간이라는 넝마 조각(Love, all alike, no season knows, nor clime / Nor hours, days, months, which are the rags of time)".

프로디지의 〈Firestarter〉, 마돈나의 〈Drowned World〉를 감독했고 보위와는 처음으로 작업하게 된 월터 스턴이 맡은 〈Thursday's Child〉의 비디오는 1999년 8월 뉴욕의 브로드웨이 스테이지스 스튜디오에서 촬영되었다. 보위는 이 비디오를 "당황스러운 방식으로 현재와 과거 사이에서 천천히 배회하는 괴이한 작품"이라고 묘사했다. 보위의 작품 중 가장 절제되고 칙칙한 영상을 담은 이 비디오는 회상적인 분위기를 담기 위해 그가 1990년대에 시도했던 빠른 이미지 커팅과 왜곡을 삼가고 있다. 욕실에 달린 거울에 비친 자신의 모습을 응시하는 순간, 보위의 외모는 젊게 바뀌고 그는 과거로 여행을 떠난다. 그러는 동안 콘택트렌즈를 빼고 있던 그의 파트너 여성도 유사한 변화를 경험하게 된다. 보위와 그의 얼터 에고가 현실이 뭔지, 과거가 뭔지, 일어날 수도 있었을 일이 뭔지에 대해 생각하는 순간, 회상과 현실은 서로 뒤엉킨다.

1999년 8월 보위넷에는 세 개의 믹스 버전에서 발췌된 영상이 올라왔는데, 여기서 참여자들의 선택을 받은 버전이 싱글 포맷으로 발매될 예정이었다. 두 장의 CD 세트의 첫 번째 디스크에는 스탠더드 싱글 에디트 버전이 들어갔고, 다른 디스크에는 소위 'Rock Mix' 버전이 삽입되었다. 9월 20일 발매된 〈Thursday's Child〉는 영국 차트 16위까지 올라갔고, 얼마 후엔 그래미 '최우수 남자 록 보컬 퍼포먼스'에 노미네이트되기도 했다. 이 곡은 "hours..." 투어를 대표하는 곡이었는데, 그 기간 동안 수없이 많은 미국, 프랑스, 독일, 스페인, 이탈리아, 스웨덴 텔레비전 쇼에서 연주되었다. 9월 24일 「Top Of The Pops」에서는 8월 뉴욕에서 미리 녹음된 버전을 상영했다. 두 번째 CD에 들어간 싱글에는 컴퓨터용 영상이 함께 들어 있었다. 하지만 몇몇 CD2에 불량이 발생해 CD1의 몇몇 트랙이 재생되는 오류가 벌어지기도 했는데, 이 제품은 오히려 수집가들의 구미를 당기게 하는 아이템으로 고가에 거래된다. 훗날 이 공연은 「VH1 Storytellers」를 통해 공개되기도 했다. 1999년 10월 14일 파리에서 녹음된 라이브 버전은 싱글 B면이 되었고, 소위 '이지 리스닝' 버전(조금 느릿하게 진행되고 《'hours...'》 녹음 버전과 유사한)은 게임 '오미크론: 더 노마드 소울'에 삽입되었다. 2004년 재발매된 《'hours...'》에 'Rock Mix'와 함께 보너스 트랙으로 실

린 〈Thursday's Child〉는 'summer 2000'의 첫날 마지막 곡이었다.

TIME

• 앨범: 《Aladdin》 • 라이브 앨범: 《Motion》, 《Rarest》, 《Glass》
• 보너스 트랙: 《David》, 《David》(2005), 《Aladdin》(2003), 《Re:Call 1》 • 라이브 비디오: 「Ziggy」 「Glass」

《Aladdin Sane》의 타이틀 트랙처럼, 〈Time〉은 1920년대 뉴올리언스 스트라이드 피아노로 트랙을 지배하는 마이크 가슨의 합류를 알리는 쇼케이스였다. "이 곡은 거의 스윙 혹은 딕시랜드 스타일이었죠." 가슨은 길먼 부부에게 이렇게 말했다. "데이비드는 내 콘셉트를 좋아했죠. 시간과 연관되어 있었기 때문이에요. 나는 '이곳과는 다른 시공'을 다룬 음악을 하고 있었는데, 마침 그가 이야기하던 주제가 시간이었죠." 믹 론슨은 기타로 가슨의 리프를 고양하고 탐험하는데, 어느 시점에서는 스파이더스의 프리 쇼(pre-show) 뮤직을 탄생시켰던 베토벤 교향곡 9번을 인용한다. 그동안 보위는 실존적 권태와 급속도로 진행되는 죽음을 다룬 가사를 올부짖는 목소리로 드러내고, 〈C'est La Vie〉, 〈An Occasional Dream〉, 〈Changes〉 같은 곡의 가사에서 이미 목격된 바 있던 대로 시간에 대한 두려움을 되살려낸다. 보위는 뚜렷한 환멸감-'많은 꿈이 있었지, 돌파구도 여럿 만들었어 (…) 하지만 지금 내겐 죄책감뿐이야I had so many dreams, I made so many breakthroughs (…) but all I have to give is guilt for dreaming'-에 붙들린 채, 뼛속까지 음산한 무드로 첫 성공에 대해 답한다. 두 번째 벌스에 돌입한 보위는 고뇌에 찬 태도로 거친 숨을 몰아쉬며 틀림없이 브레히트주의자의 연극적 감수성을 털어놓고 있다.

《Aladdin Sane》의 많은 노랫말이 그러하듯 〈Time〉의 가사에는 당시 데이비드에게 중요했던 인물이 누구였는지 파악할 수 있는 분명치 않은 레퍼런스가 존재한다. 뉴욕 돌스의 오리지널 드러머이자 가끔 안젤라 보위와 바람도 피웠던 빌리 머시아는 1972년 11월 6일 자신의 욕조에서 익사했는데, 사인은 만드락스(약물)와 술의 과다 복용 때문이었을 것이다. 데이비드는 10월에 있었던 뉴욕 돌스의 공연이 끝난 후 그들과 친해졌다. 그때 빌리의 얼굴에는 죽음의 그림자가 보였다. '퀘일루드(약물)와 레드 와인에 잔뜩 취한 죽음의 신은 빌리와 내 친구들의 목숨을 요구했다in Quaaludes and red wine, demanding Billy Dolls and other friends of mine'. 이 가사는 머시아가 죽고 바로 얼마 뒤인 11월 14일 뉴올리언스에서 쓴 것이다. 흥미롭게도, 데이비드의 오랜 친구인 조지 언더우드는 훗날 이 곡의 초기 데모에서 자신이 리드 보컬을 맡았다고 고백하기도 했다. 〈We Should Be On By Now〉라는 제목의 이 버전은 원곡과 가사가 매우 다르며 언더우드의 〈Song For Bob Dylan〉 데모와 거의 같은 시점인 1971년 여름 보위와 론슨이 녹음했다. 당시 척 베리의 〈Round And Round〉, 〈Almost Grown〉을 즐겨 연주했던 보위의 성향을 감안하면 '시계를 봐, 9시 25분이야Well I look at my watch, it says 9.25'라는 구절이 베리의 1958년 싱글 B면 〈Reelin' & Rockin'〉에서 슬쩍해온 것이라는 사실은 놀라운 게 아니다.

1973년 1월, 무대에서 종종 그랬던 것처럼, 데이비드는 생명력을 얻은 자신의 노랫말에 대해 언급했다 "새 앨범에 들어가게 될 신곡을 썼어요. 그냥 'Time'이라고 부르고 있죠. 이건 시간에 대한 곡이라고 생각했어요. 시간을 다룬 아주 무거운 곡이죠. 그게 가끔 내가 시간에 대해 생각하는 방식이었어요. 녹음을 마친 후 들어봤더니 세상에, 이거 완전 게이송이더라고요! 동성애자를 생각하며 작곡할 의도는 전혀 없었는데 말이죠. 믿을 수가 없었어요."

〈Time〉은 '딸딸이wanking'라는 단어를 대놓고 사용한 것으로 악명 높은 곡이다. 댄디한 중산층 팝 가수의 입에서 나온 '딸딸이'라는 단어는 10대 관객들에게 크게 어필했고, 《Aladdin Sane》은 그들의 부모를 경악케 했다. BBC는 이 곡의 방송을 금지했는데, 훗날 데이비드는 NBC의 「The 1980 Floor Show」(하지만 보위 뒤에 나오는 댄서들은 일말의 의심도 품지 않고 있다)에 출연해 '딸딸이'를 '으스댐swanking'으로 바꿔 불렀다. 열렬한 코미디 팬이라면 교장 스티븐 프라이가 학생 휴 로리의 수상작 시를 해석하다 분노하는 장면을 기억할 것이다. "시간이 마루에 누운 채 딸딸을 해? 이건 충격을 주려고 한 건가, 아니면 나랑 싸우자는 건가? … 혹시 인용인가? 어디서 가져온 건가? 밀턴은 아니고, 워즈워드일 리는 없다고 확신하네만…" 영국에서만 사용되는 이 불경스러운 단어의 의미를 몰랐던 미국은 이 단어를 터치하지 않았다. 결국 1973년 4월 영국 발매 싱글 〈Drive-In Saturday〉를 대신해 3분 38초짜리 미국용 싱글 에디트가 공개되었다. 《Aladdin Sane》의 가장

좋아하는 트랙으로 〈Time〉을 추천했던 켄 스콧은 미국 라디오 방송국들이 '퀘일루드'라는 단어는 눈에 불을 켜고 검열하면서 '딸딸이'라는 단어는 주저 없이 방송에 내보낸다는 흥미로운 사실을 언급하기도 했다.

〈Time〉은 1973년 보위의 라이브 레퍼토리로 추가되었고, 'Diamond Dogs'와 'Glass Spider' 투어에서 재차 모습을 드러냈다. 'Earthling' 투어에서 가끔 마이크 가슨은 〈Battle For Britain〉이 끝날 때 이 곡의 오프닝 피아노 코드를 연주하기도 했는데, 이 버전은 《liveandwell.com》에서 들을 수 있다. 《The 1980 Floor Show》에 담긴 버전은 1973년 10월 19일 녹음된 것인데 시간이 흐른 후 《RarestOneBowie》에 수록되었다. 한편 싱글 믹스 버전은 2003년 재발매된 《Aladdin Sane》과 《Re:Call 1》에 포함되었고, 오리지널 스튜디오 버전은 1993년 BBC 시리즈 「The Buddha Of Suburbia」에서 감상할 수 있다. 2005년 배우 캐런 블랙은 보위의 안무가였던 토니 바실이 감독한 스테이지 쇼 「A View Of The Heart」에 출연해 단독으로 〈Time〉을 불렀다.

TIME WILL CRAWL

• 앨범: 《Never》 • 싱글 A면: 1987년 6월 [33위] • 다운로드: 2007년 5월 • 컴필레이션: 《iSelectBowie》 • 라이브 앨범: 《Glass》 • 비디오: 「Collection」, 「Best Of Bowie」

《Never Let Me Down》의 두 번째 트랙은 여러 측면에서 이 앨범 중 가장 잘 만들어진 곡이다. 보위는 코크니를 사용하는 옛 연극에 심취해 1980년대 중반 시도했던 크루너 스타일을 저버린다. 앨범의 또 다른 보석인 경탄이 절로 나오는 절제된 기타 브레이크는 도도한 분위기를 조성하는 트럼펫 솔로 대신 곡에 공간감을 부여한다. 가사 또한 앨범의 정점으로 모처럼 비선형적 접근법이 활용되었는데, 보위는 《Diamond Dogs》를 연상시키는 오염된 강, 핵으로 인한 참상, 유전학적 변이를 황량하게 그려낸다. 보위는 〈Time Will Crawl〉의 가사를 다음과 같이 설명했다. "근본적으로 과학과 인간에 대한 것이죠. 천진난만했던 아이가 악마 같은 과학자로 변해 파국을 초래하게 된다는 내용이에요." 찰나의 순간, 보위는 지푸라기라도 잡는 심정으로 '톱 건 파일럿 a Top Gun pilot'에 대한 저속한 주제를 언급하고, 환영받지 못할 설교-'모든 현실 감각 없는 관념에 생명력을 불어넣어야 해We'll give every life for the crackpot notion'-를 퍼붓기도 한다. 하지만 의심할 여지 없이 〈Time Will Crawl〉은 1980년대 중반 보위의 작품 중 가장 쟁쟁한 곡 중 하나다.

"누구라도 세상을 폭파할 수 있다는 아이디어로 썼던 것 같아요." 1987년 보위는 곡의 배경을 자세히 설명했다. "알다시피, 그는 마을에 살던 아이였죠." 많은 시간이 흐른 뒤, 그는 우연히 이기 팝의 《Blah-Blah-Blah》 초반부 녹음 작업과 같은 시기에 진행된 이 노래가 악명 높은 전 지구적 재난으로부터 일부 영감을 얻은 것이라고 회고했다. "1986년 4월의 어느 토요일 오후, 몇몇 뮤지션과 함께 나는 스위스의 몽트뢰 스튜디오에서 녹음 도중 잠시 휴식을 취하고 있었다." 보위는 2008년 이렇게 썼다. "화창한 날이었기에 우리는 알프스산맥을 마주한 호숫가에 앉아 있었다. 그때 라디오를 듣고 있던 우리 엔지니어가 스튜디오 바깥으로 황급히 뛰어나가 소리쳤다. '러시아에서 뭔가 좆 같은 일이 일어난 모양이야!' 스위스 뉴스가 노르웨이 라디오 방송을 인용했는데 모든 사람이 들으라는 듯 비명이 흐른다. 러시아에서 거대한 물결구름이 밀려온다는데 아직 비는 오지 않는다. 그건 악마 같은 체르노빌 사건을 유럽에서 처음으로 다룬 뉴스였다." 훗날 보위는 이 원자력 재난을 〈Shining Star (Makin' My Love)〉에서 직접적으로 언급하게 되는데, 이 곡에서는 우회적으로 거론했다. "지난 2개월 동안 저 광기는 내 머릿속에 복잡한 시련의 인상을 심어놓았다. 그 인상이 노래가 되었을 수도 있다. 〈Time Will Crawl〉 안에 그 인상들을 모두 들이부었다."

앨범의 두 번째 싱글 〈Time Will Crawl〉은 히트곡이 되는 데는 실패했고 차트 33위에 머물렀다. 만약 BBC가 6월 'Glass Spider' 영국 투어 당시 미리 녹화된 보위의 퍼포먼스를 10년 만에 처음으로 「Top Of The Pops」에 내보낸다는 결정을 했다면 상황은 달라졌을지도 모르지만. 당시 「Top Of The Pops」는 한물간 곡을 틀지 않는다는 내부 규정을 준수하고 있었는데 〈Time Will Crawl〉은 방송이 예정된 주에 Top40에서 내려갔고 결국 방영분에서 빠지고 말았다. 데이비드가 모형 기타를 들고 신문지로 가득 채워진 투명 PVC 재킷을 걸친 채 연주하는 1분 남짓한 퍼포먼스(명백히 포르노그래피 산업에 대한 정치적 발언이었다)는 BBC2의 추억팔이 프로그램 「Eighties」에 포함되어 1989년 12월 31일 방영되었다. 풀렝스 클립은 인터넷에서 볼 수 있다.

〈Time Will Crawl〉의 오피셜 비디오는 보위와는 처

음 작업하게 되는 팀 포프가 감독을 맡았다. 그는 주로 록 그룹 큐어의 탁월한 프로모 작업으로 확고한 명성을 얻은 인물이었다. 눈에 잘 띄지 않는 리허설 영상은 'Glass Spider' 투어의 화려한 무대 안무를 위한 맛보기 영상으로 사용되었다. 춤을 추는 보위와 댄서들은 〈Fashion〉, 〈Loving The Alien〉, 〈Sons Of The Silent Age〉를 배경으로 정교한 스테이지 루틴을 선보인다. 투어 기타리스트 피터 프램튼은 비록 스튜디오 트랙에서는 이 곡을 연주하지 않았지만, 비디오 클립에는 출연해 시드 맥기니스의 솔로를 따라하고 있다. 피터는 'Glass Spider' 때 이 솔로를 다시 연주한다.

여러 확장된 믹싱 버전을 포함한 〈Time Will Cra-wl〉의 다양한 12인치 포맷은 2007년 다운로드용으로 재발매되었다. 1년 후, 보위는 2008년에 나온 《iSelectBowie》 컴필레이션의 핵심을 이룰 〈Time Will Crawl〉의 새 리믹스 버전 작업을 관장했다. 오리지널 보컬을 기반으로 구축되고 퍼커션을 없앤 'MM Remix' 버전의 도입부는 순수하게 보컬, 기타, 키보드, 스트링만으로 구성되어 있다. 마리오 J. 맥널티가 녹음과 믹싱을 맡았고, 드러머 스털링 캠벨이 신선한 느낌의 오버더빙 작업을 했으며, 마사 무크, 크리스타 베니언 피니, 로버트 초소, 매튜 고크가 스트링 콰르텟으로 참여했다. 스트링 편곡은 《Heathen》 세션과 티베트 하우스 자선공연에 참여했던 베테랑 마사 무크와 그레거 키치스가 새롭게 작업했다. 데이비드는 새로운 버전에 열광적인 반응을 보였다. "드럼 머신을 진짜 드럼 연주로 바꾸고 놀라운 스트링 사운드를 추가한 후 리믹스를 했죠." 그는 이렇게 설명했다. "닐 영이 쇼트랜즈 지역 사투리로 부른 것 같은 이 새 버전이 너무 좋아요. 오, 나머지 부분을 작업해야겠네요."

TIN MACHINE (데이비드 보위/토니 세일스/헌트 세일스/리브스 가브렐스)

• 앨범: 《TM》 • 싱글 A면: 1989년 9월 [48위]
• 다운로드: 2007년 5월 • 비디오 다운로드: 2007년 5월

보위가 결성해 엄청난 욕을 먹었던 록 밴드 틴 머신의 시그니처 송은 사실 그들이 내놓은 베스트 중 하나였고, 《Scary Monsters》에서 길을 거슬러 올라가 격렬한 이미지 위에 성난 기타 리프를 얹은 트랙이었다. 파편적으로 저항의 메시지를 전달하는 가사는 앨범에 내재된 '교훈적 뉘앙스'를 살짝 맛보게 한다. 이를테면 보위가

이런 쓴소리를 할 때 말이다. '토리당원과 섹스를 하고, 그들의 얼굴에 침을 뱉으면서, 자녀의 미래를 설계하지humping Tories, spittle on their chins, carving up my children's future'. '이 사이코 시한폭탄 같은 행성this psycho time-bomb planet'으로부터 탈출할 수 있는 유일한 해답은 '나를 달로 데려다줄 새로운 컴퓨터를 만드는 것뿐make some new computer thing that puts me on the moon'이다. 이 지점에서는 〈Sound And Vision〉과 〈All The Madmen〉에서 감지되었던 '방구석 퇴행'이 느껴지는데, 〈All The Madmen〉은 보위가 최근까지 라이브에서 연주했던 곡이다. '내 방을 불살라라 (…) 난 정말 좋지 않으니까Burning in my room (…) I'm not exactly well'(〈Tin Machine〉)는 '난 벽과 말하네, 상태가 몹시 좋지 않아talking to my wall, I'm not quite right at all'(〈All The Madmen〉)와 놀랍도록 유사하다. 애석하게도 이 트랙은 아메리칸 로큰롤 악센트를 사용하겠다는 보위의 결심 때문에 망가졌다. 어느 순간 그는 그 악센트가 〈Blue Suede Shoes〉와 어울렸다고 생각했던 것 같다.

앨범 커트 버전은 〈Maggie's Farm〉과 함께 더블 A면 싱글로 발매되었다. 줄리언 템플이 촬영한 틴 머신의 프로모에는 팬들이 무대를 습격한 가운데 펼쳐지는 '라이브' 영상이 섞여 있는데, 폭동 상황을 보고 뚜껑이 열린 보위는 독설을 퍼붓는다. 이 1분 12초짜리 시퀀스는 2007년 다운로드용으로 발매되었다. 이 곡은 틴 머신의 첫 투어에서 내내 연주되었고, 두 번째 투어에서는 가끔 세트리스트에 포함되었다.

TINY GIRLS (이기 팝/데이비드 보위)

이기 팝의 《The Idiot》 수록을 위해 데이비드가 프로듀싱과 공동 작곡을 맡은 〈Tiny Girls〉에서는 보위의 끝내주는 색소폰 연주를 주목할 필요가 있다.

TINY TIM : 'ERNIE JOHNSON' 참고

TIRED OF MY LIFE

아마 1970년 5월을 전후해 해든 홀에서 녹음되었을 이 유약한 3분짜리 데모는 보위의 보컬과 그가 연주한 어쿠스틱 기타가 거친 백킹 보컬(믹 론슨인 것 같다)의 서포트를 받으며 진행된다. 또 이 곡은 10년 후에야 녹음될 〈It's No Game〉의 매혹적인 원형이기도 하다. 도입

부 가사-'이유를 모르겠지만 내 마음은 지쳤어 / 내 고통은 끝이야 / 이유를 모르겠지만 넌 착해지려고 하네 I don't know why, but I'm tired of my mind / Pain is over me, overloading / I don't know why, but you're trying to be kind'-는 〈Conversation Piece〉가 나온 시대(1969년)를 우울한 태도로 성찰하고 있다. 하지만 우리는 곧 더 익숙한 구절에 다다른다. '도로에 돌을 던져라, 산산조각 날 때까지 (…) 내 머리에 총을 쏴라, 신문지상을 장식하고 싶으면Throw a rock against the road and it breaks into pieces (…) Put a bullet in my brain, and I make all the papers'.

몇몇 사람들은 데이비드가 1963년에 〈Tired Of My Life〉를 작곡했다고 말한다. 하지만 데이비드가 열여섯 살 때 〈It's No Game〉을 썼다는 토니 비스콘티의 주장이 유일한 증거임에 유념해야 한다.

'TIS A PITY SHE WAS A WHORE
• 싱글 B면: 2014년 11월 • 앨범: 《Blackstar》

〈Sue (Or In A Season Of Crime)〉의 B면으로 발매된 〈'Tis A Pity She Was A Whore〉의 오리지널 버전은 보위가 모든 악기를 연주한 드문 트랙이다. 그는 2014년 여름, 홈 데모로 이 트랙을 녹음했는데, 토니 비스콘티는 "굉장하다"고 묘사했다. 한편 데이비드 자신의 평가는 이러했다. "소용돌이파(Vorticist)가 록 음악을 연주한다면, 아마 이렇지 않았을까." 나중에 만들어진 앨범 버전에서 색소폰을 연주한 도니 매카슬린은 보위의 데모에 찬사를 늘어놓았다. "그는 색소폰을 불었죠." 매카슬린은 『옵저버』에 이렇게 말했다. "그가 연주한 색소폰을 정말 사랑합니다. 소울이 느껴지거든요."

2015년 1월 5일, 보위와 그의 밴드는 《Blackstar》 수록을 위해 전체적으로 새로워진 녹음 작업에 돌입했다. "데모 버전에 있던 그루브는 강력한 한 마디 루프였어요." 드러머 마크 길리아나는 회고했다. "반복되는 파트를 연주하면서, 잠시 여유를 두었다가 다시 강력하게 밀어붙이는 게 도전 과제였어요. 운 좋게도 우리는 모든 녹음 때마다 함께 연주할 수 있었죠. 데이비드도 함께였어요. 그는 놀라운 에너지를 담아 노래했고, 거대한 영감과 음악적 방향을 제시해주었어요." 헐거운 셔플풍의 드럼 비트와 경쾌하게 내달리는 색소폰은 《Black Tie White Noise》 시기의 더 재지한 트랙들을 소환했다. 하지만 통제되지 않은, 유쾌하고 자유로운 밴드 연주는 아주 새로운 것이었다. "이 트랙은 우리가 모두 같은 공간에 있었기에 포착할 수 있었던, 서로의 결정에 즉각 반응하며 연주를 이어가는 라이브 스피릿을 가득 담고 있지요." 길리아나는 말했다.

새 녹음은 도니 매카슬린의 2012년 앨범 《Casting For Gravity》에 담긴 분위기를 활용했는데, 보위는 〈Sue〉 세션 이후 이 앨범을 귀에 달고 다녔다. 이 앨범은 《Blackstar》의 핵심 밴드를 구성하는 콰르텟의 모든 멤버들을 앞세워 만든 작품이기도 하다. 매카슬린에 의하면 보위는 이렇게 말했다고 한다. "너희들이 커버했던 보즈 오브 캐나다의 트랙 〈Alpha And Omega〉 같은 솔로를 상상해봤어. 아니면 〈Praia Grande〉의 강렬함을 논해 보자고."

"진심을 담아, 나는 이 곡이 탄생한 과정에서 음악이 아직 죽지 않았다는 좋은 신호를 봤어요." 베이시스트 팀 르페브르는 『옵저버』에 이렇게 말했다. "보위는 이렇게 말하는 것 같았어요. '뭐 어때. 이런 게 음악이지.' 이 말만으로도 그가 녹음 당시 얼마나 흥분했는지 알 수 있죠. 심지어 마지막 부분에선 소리를 질렀다니까요!" 실제로 앨범 버전의 문을 여는 코를 킁킁거리는 소리와 숨을 들이마시는 소리로부터 우아하고 매끈하게 노래하는 벌스 구간을 통과해 함성을 지르고 고함을 치는 마지막 부분의 고삐 풀린 광기까지 전부, 보위의 보컬은 경이롭다. 《Blackstar》에 담긴 대부분의 보컬은 트랙 작업이 끝난 뒤 2015년 4월 20일과 22일에 다시 녹음된 것이다.

비단 음악만 그런 건 아니다. 노랫말도 범상하지 않다. 제목은 존 포드가 1633년 출판한 희곡 『Tis Pity She's A Whore(가엾도다, 그녀는 창녀)』로부터 따온 것이다. 하지만 유사성은 곧 사라진다. 포드의 희곡이 근친상간에 대한 강렬한 이야기라면, 보위의 어둡고 격렬한 가사는 다양한 참고 자료로부터 힌트를 얻은 것이기 때문이다. 초반부에 등장하는 농담, '이봐, 그녀가 사내처럼 내게 한 방 먹였다고Man, she punched me like a dude'는 완전 슬랩스틱 코미디처럼 들린다. 하지만 보위 후반기에 나온 상당수의 가사가 그러하듯, 이 경박해 보이는 태도는 더 어두운 핵심부를 감추고 있다. 이 오리지널 싱글 B면에 동봉된 보도자료에는 이런 문구가 적혀 있다. "이 곡은 1차 세계대전 시절, 놀랍도록 거친 순간에 대한 인식이다." 하지만 가사를 보면 그러한 증거를 찾기는 힘들다. 이보다 더 설득력을

갖춘 단서는 '너의 미치광이 손을 잘 붙들어 두라Hold your mad hands'는 반복되는 외침이다. 이것은 로버트 사우디가 1797년 출간한 시집 『Poems On The Slave Trade(노예 무역에 대한 시들)』에 등장하는 연작 소네트의 제목이자 1행이다. 훗날 계관시인이 되는 사우디는 노예 제도에 반대하는 정치활동가였다. 현대적 취향에서 볼 때 그가 시에 과도하게 힘을 준 측면-"너의 미치광이 손을 잘 붙들어 두라! 당신의 땅에 영원히 / 배부른 독수리가 피를 입에 적셔야만 하나?"-이 있긴 하지만, 그 진정성까지 의심할 수는 없을 것이다. 정말로 보위의 가사가 노예 제도의 어두운 면을 보여주는 이야기와 관련된 것이라면, 우리는 이 곡을 누구에게도 사랑받지 못한 캐릭터가 회한에 찌든 채 쓴 〈Sue〉와 짝을 이룬다고 해석하고 싶은 유혹에 빠진다. '칠흑 같은 어둠에 휩싸여 키스할 때 / 그녀는 내 음경을 잡았네 Black struck the kiss, she kept my cock'라는 구절은 노예 제도의 끔찍함을 다룬 또 다른 유명한 소설로, 토니 모리슨에게 1988년 퓰리처상을 안겨준 『빌러비드』에 나오는 잊히지 않을 충격적인 장면을 떠오르게 한다. 사슬로 함께 묶인 죄수들을 감시하는 간수가 그들에게 펠라티오를 강요하는 장면이다. "간혹 그 무릎 꿇은 남자들 중에는 그런 짓을 하느니 음경 포피를 물어뜯어 예수님께 가져가는 대가로 머리에 총알이 박히는 쪽을 선택하는 자도 있다." 보위가 이 노래를 녹음했을 시기는 미국 노예 제도를 다룬 수많은 영화들이 고양된 문화의식을 바탕으로 폭발적으로 등장하고 있을 때다. 그렇다면 이것은 보위판 「장고: 분노의 추적자」인가? 아니면 「노예 12년」인가? 그렇다면 그는 여성 노예를 성적으로 학대하는 간수 역할을 맡아 예상치 못한 고통을 주지만 마땅히 삽입되어야 할 장면을 만들어냈는가? '그녀가 내 지갑을 훔쳤어She stole my purse'라는 구절은 완곡한 표현인가?('purse'에는 '성기'라는 뜻도 있다) 이것은 보위가 두 곡의 엔딩 지점에서 섹시한 팔세토 보컬을 사용한 이유를 설명해줄 수 있는가? 이런 내용을 썼다는 이유로 내 책이 위태로운 상황에 처한다고 해도, 나는 이 기록을 여기 남겨둘 생각이다.

TO KNOW HIM IS TO LOVE HIM (필 스펙터)

1973년 12월 《Diamond Dogs》 세션 도중, 보위는 포크 록 그룹 스틸아이 스팬의 곡에 색소폰을 녹음하기 위해 윌즈덴에 위치한 모건 스튜디오를 방문했다. 당시 스틸아이 스팬은 아카펠라로 부른 크리스마스 송 〈Gaudete〉가 인기를 얻으면서 처음으로 차트 성공을 만끽하고 있던 중이었다. 그룹의 베이시스트 릭 켐프는 한때 믹 론슨의 초창기 밴드에서 연주하기도 했고, 《Hunky Dory》 세션을 위한 베이시스트로 잠시 거론되었던 인물로, 스틸아이 스팬의 6집 《Now We Are Six》(제목도 참 적절하다) 완성을 거의 눈앞에 둔 상태였다. 이 레코드의 믹싱은 제스로 툴의 프런트맨 이언 앤더슨이 맡았다. "예상을 뒤엎고 보위는 밴드를 찾아왔고 앨범에 담길 악기를 연주하는 데 동의했죠." 앤더슨은 이렇게 술회했다. "그는 스틸아이 스팬의 팬이었어요. 자신이 했던 음악 작업과 완전히 다른 행보를 걸어온 팀이라는 점을 좋아했죠. 보위는 색소폰을 들고 나타났어요. 그의 광팬들도 함께 데리고요. 스튜디오가 너무 붐벼서 스틸아이 스팬 멤버들은 죄다 꼼짝 못하고 기다려야만 했죠." 앤더슨에 의하면 보위는 솔로를 "민첩하고 효율적으로" 연주했고, 명세서를 발행하지 않았다. "오랜 시간이 지난 후, 나는 독일에 있는 TV 스튜디오에서 그와 마주쳤어요. "당신이 기준을 세워준 것에 감사를 표하고 싶어요. 그 이후 나는 많은 친구들의 음반에 연주를 했고, 한 번도 돈을 청구하지 않았으니까요. 당신은 나와 스틸아이 스팬을 위해 처음으로 다가와준 사람이었어요. 그 행동과 관대함, 본보기에 대해 특별히 감사를 드립니다." 그러자 그가 말하더군요. "뭐라고요? 매니저가 명세서를 안 보냈다고요? 정신 나간 새끼네!" 귀에 거슬리는 보위의 알토 색소폰은 앨범의 마지막 곡이자, 테디 베어스의 1958년 커버곡인 〈To Know Him Is To Love Him〉에서 들을 수 있는데, 임종을 앞둔 듯 거친 연주는 《"Heroes"》에 수록된 〈Neuköln〉의 연주와 놀랍도록 흡사하다. 데이비드가 게스트 뮤지션으로 이름을 올린 것은 향후 스틸아이 스팬의 전통처럼 되었는데, 이후 그들은 자신들의 앨범에 예상을 벗어난 스타들을 섭외하곤 했던 것이다. 일례로, 바로 다음 스튜디오 앨범 《Commoner's Crown》의 마지막 곡에서는 피터 셀러스가 우쿨렐레를 연주했다.

TONIGHT (데이비드 보위/이기 팝)

• 앨범: 《Tonight》 • 싱글 A면: 1984년 11월 [53위] • 다운로드: 2007년 5월 • 라이브 비디오: 「Tina Live-Private Dancer Tour」(Tina Turner)

1977년 이기 팝의 투어에서 처음으로 연주된 〈Toni-

ght〉은 이후 공동 작곡가/프로듀서인 데이비드 보위의 피아노와 백킹 보컬이 추가되어 《Lust For Life》에 담겼다. 이기의 버전은 데이비드와 세일스 형제가 천사처럼 부르는 백킹 코러스 보컬로 출발하는데, 사실 알고 보면 이 곡의 도입부는 헤로인 중독으로 죽어가는 연인에게 바치는 내용이다: '난 그녀를 봤어, 새파랗게 질려 있더라고, 그녀의 젊은 날이 곧 끝나리라는 걸 알았지 / 난 침대맡에 무릎을 꿇고, 그녀에게 이 말을 전해I saw my baby, she was turning blue, I knew that soon her young life was through / And so I got down on my knees, down by her bed, And these are the words to her I said'.

더 말할 필요도 없이 보위는 1984년 이 곡을 다시 녹음할 때 저 프롤로그를 들어내기로 결정했고, 곡의 의도를 완전히 변화시켰다. "지미(이기 팝)의 가사엔 내 것과는 다르게 보이는 독특한 점이 있었죠." 당시 그는 이렇게 말했다. "그런 걸 염두에 두었어요. 나는 티나와 작업하고 있었어요. 그녀는 독특한 목소리의 소유자잖아요. 그게 그녀에게 영향을 주게 되는 걸 원하지 않았죠. 그녀가 노래를 부르거나 곡의 일부가 되는 데 동의하는 건 그다지 중요한 게 아니었어요. 나는 곡의 전반적 정서를 바꿨다고 생각했으니까요. 여전히 미묘하게 건조한 지점들이 존재했는데, 그건 내가 건드리지 않은 특정한 구간뿐이었죠. 그게 이기의 영역이라고 말할 수는 없어요. 이기의 생각은 나와 완전히 다르니까요."

보위는 〈Tonight〉을 경쾌하게 레게풍으로 편곡하는 한편 스페셜 게스트 티나 터너의 보컬을 낮은 음역대로 믹싱했는데, 이 버전은 평단으로부터 혹평 세례를 받았다. 하지만 『롤링 스톤』의 커트 로더만큼은 "보위가 지금까지 녹음한 가장 활력 넘치고 아름다운 트랙 중 하나"라는 찬사를 보냈다. 그는 다음과 같은 점도 언급했다. "보위의 보이스는 너무 달콤하고 가장 인간적이다." 보위가 1980년대 중반에 녹음한 대부분의 곡들처럼, 이 곡은 완벽한 성취를 보여주고 있어서 적극적으로 싫어하기엔 어려움이 따르지만, 진심으로 한 방이 부족하다. 드라마틱하게 지지해줄 만한 비디오가 없었음에도, 노래는 《Let's Dance》 이후 그다지 좋지 못했던 흐름을 깨고 처음으로 차트 53위에 오르는 성과를 올렸다.

1977년 투어 동안 이기 팝 뒤에서 키보드를 연주한 일(당시의 버전들은 이기가 공개한 다양한 음반을 통해 들을 수 있다. 2장 참고)을 제외하면, 보위는 1985년 3월 23일과 24일 티나 터너의 버밍엄 콘서트에서만 듀엣으로 이 곡을 불렀는데, 3월 23일 밤 공연은 훗날 티나의 1988년 라이브 앨범 《Live In Europe》에 수록되었다. 그리고 같은 해 이 버전은 여러 유럽 국가에서 12인치 싱글로 발매되었고, 심지어 네덜란드 차트에서는 정상을 차지하기도 했으며, 1994년 CD/비디오 박스 세트로 출시된 《Tina Live-Private Dancer Tour》에 포함되었다. 1990년 열린 'Sound+Vision' 투어에서 두 번, 보위는 〈The Jean Genie〉를 부를 때 이 곡을 짤막하게 삽입했다. 2007년에는 오리지널 싱글의 확장된 버전인 'Vocal Dance Mix'와 'Dub Mix'가 다운로드용으로 재발매되었다.

TOO BAD : 'I'M NOT LOSING SLEEP' 참고

TOO DIZZY (데이비드 보위/에르달 크즐차이)
• 앨범: 《Never》

《Never Let Me Down》의 끝에서 두 번째로 수록된 이 트랙은 1995년 재발매반에서는 삭제되었고, 보위의 요청에 따라 이후 공개된 앨범에서도 그 상태를 유지하게 되었다. 정확한 이유는 불분명하지만 명확한 두 가지 가능성이 있다. 우선 〈Too Dizzy〉는 앨범 내에서 가장 유약한 곡이자 추레한 1980년대 중반의 팝 로커가 지루한 기타 브레이크와 코드 시퀀스 위로 재잘대는 색소폰을 깔고 부르는 트랙으로 〈Zeroes〉와 다름없는 곡이다. 하지만 당혹스러운 노랫말은 그가 이 곡을 누락하고 싶었다고 생각하게끔 유도한다. 상상 속 여자친구에게 질투 섞인 장광설을 늘어놓던 보위는 갑자기 도를 넘어 성적 학대에 근접한 말을 퍼붓는다: '너는 싸움을 걸어 (…) 나는 분노로 몸서리를 치고 있어 (…) 너를 내 시야에서 사라지게 하지 않을 거야 (…) 이 자식은 누구야, 날려버릴 거야, 그 자식이 네게 준 사랑이란 대체 뭐니?you're just pushing for a fight (…) I'm a-shakin' in anger (…) I'm not letting you out of my sight (…) who's this guy I'm gonna blow away, what kind of love is he giving you?'. 한때 〈Repetition〉을 썼던 사람의 입에서 이런 말이 나온다는 건 걱정거리가 아닐 수 없었다.

"이건 버리는 곡이었어요." 1987년 보위는 이렇게 말했다. 당시 그는 이 곡과 절연하기로 마음먹은 것처럼 보인다. "휴이 루이스에게 갔다면 더 나았을 거라고 늘 생각해왔어요. 안정감이 없어요. 어쨌든 앨범엔 실렸지

만요. 에르달 크즐차이와 옥신각신하며 시험 삼아 함께 써본 첫 번째 곡이었죠. 나는 현실 속 50대에게 사랑이나 질투는 중요한 문제라고 생각했어요. 더 흥미로운 곡을 쓰기 위해서라도 질투라는 정서에 집중해야겠다고 생각했죠."

1987년 〈Too Dizzy〉를 싱글로 내자는 논의가 잠시 있었고, 이 곡은 결국 미국 홍보용 싱글로 공개되었다. 그로부터 20년이 지난 2007년 일본에서 발매된 '미니 바이닐' CD 에디션의 복각판 아트워크에는 이 곡이 포함되었다고 적혀 있지만 잘못된 정보이다. 1987년에 나온 모든 재발매반에서 이 곡은 누락되어 있으니까. 《Never Let Me Down》에서 이 곡이 빠짐으로써 수집용 아이템이 하나 증가했다고 생각하는 사람이 있을지도 모르겠지만, 그 음반을 구하려고 고민했던 사람은 거의 없었을 것이다.

TOO FAT POLKA (로즈 매클린/아서 리처드슨)

1947년 아서 고드프리의 짧막한 곡이자 충격적인 제목을 가진 〈I Don't Want Her, You Can Have Her, She's Too Fat For Me(난 그녀랑 자기 싫어, 네가 할래? 그녀는 내게 너무 뚱뚱해)〉를 커버한 이 전설적인 아웃테이크는 《Young Americans》 세션 동안 녹음되었다고 전해진다. 한 출처 불명의 이야기에 따르면 이 곡이 녹음된 마스터 테이프는 세션 말미에 제의적 차원에서 불태워졌다고 한다. 하지만 완전 도시전설적인 이야기다.

TOY : 'YOUR TURN TO DRIVE' 참고

TOY SOLDIER

• 컴필레이션: 《The Last Chapter》, 《The Toy Soldier EP》(The Riot Squad)

1967년 4월 5일 데카 스튜디오에서 라이엇 스쿼드와 함께 녹음한 이 잘 알려지지 않은 아웃테이크는 진심으로 주목할 만한 소품이다. 동시대에 등장한 〈Join The Gang〉, 〈We Are Hungry Men〉처럼, 이 곡은 코믹한 사운드 효과(폭발음, 기침, 코풀기, 유리 깨뜨리기, 자동차 경적, 심지어 전화 시각 안내)로 구성한 혼돈스러운 메들리에서 정점을 이룬다. 하지만 데이비드 보위는 심각하면서도 코믹한 문장을 적지 않게 썼고, 가사는 물 만난 듯한 성적 페티시로 가득하다. 미친 사람 같은 보위의

보컬은 앤서니 뉴리의 연극적인 친숙함과 루 리드의 트레이드마크인 으르렁거리는 보컬의 재현 사이에서 진동한다. 한 소녀가 매일 밤마다 장난감 병정의 태엽을 감아대자 병정이 결국 그녀를 채찍으로 때렸다는 이야기를 하는 부분이다. 코러스 부분은 벨벳 언더그라운드의 〈Venus In Furs〉의 선율과 가사를 직접 가져온 것만 같다-'채찍 맛이 어때, 사랑이란 그냥 주어지는 게 아냐 / 채찍 맛이 어때, 이제 나를 위해 피를 흘려Taste the whip, in love not given lightly / Taste the whip, now bleed for me'-. 의도적으로 희화화된 저 가사는 당시 보위가 벨벳 언더그라운드 같은 밴드의 음악을 철저히 분석해서 그에 익숙해졌기 때문에 나올 수 있었던 것으로 그가 미지의 변태세상으로 한 걸음 내디뎠음을 보여주는 전환점이다.

프로듀서 거스 더전은 그날 늦은 밤의 세션을 "비밀의식"과 같았다고 묘사했는데, 그는 바로 얼마 전 〈The Laughing Gnome〉 같은 곡에서 유쾌한 사운드 실험을 가했던 인물이기도 했다. "녹음 당시, 이 곡은 '그래서 그는 그녀를 때려 죽였지'에서 끝났어요." 시간이 흐른 뒤 더전은 회고했다. "어느 날 나는 데카에서 엄청난 사운드 실험을 하고 있었어요. 그때 마지막 부분을 추가했죠." 3분 8초로 녹음된 부틀렉으로 여기저기서 만날 수 있는 버전(몇몇 출처에서는 'Sadie'나 'Little Toy Soldier'로 표기)은 이 세션 당시 녹음되었던 네 개의 버전 중 하나이다. 에디트 버전은 라이엇 스쿼드의 이름으로 2013년 공개된 《The Toy Soldier EP》와 그 1년 전 발표된 《The Last Chapter: Mods & Sods》에서 들을 수 있는데, 《The Last Chapter: Mods & Sods》에는 다른 버전도 포함되어 있다.

TRAGIC MOMENTS : 'ZION' 참고

TRUTH (골디)

보위는 드럼앤베이스 건축가 골디의 2집 《Saturnz-return》에 수록될 트랙에 들어갈 리드 보컬을 녹음했다. 1997년 5월 'Earthling' 투어를 위해 런던에서 리허설을 하던 중이었다. 'Outside' 투어 당시 골디를 처음 만났을 때, 보위는 이미 그의 초기 레코딩을 잘 알고 있었고 1995년 데뷔 앨범 《Timeless》에서 깊은 인상을 받은 상태였다. "난 그의 작품을 좋아했죠." 데이비드는 훗날 이렇게 이야기했다. "참 멋진 데뷔작이었

던 것 같아요." 이듬해 골디의 스튜디오 작업을 같이했던 디제이 어 가이 콜드 제럴드(A Guy Called Gerald)가 〈Telling Lies〉를 리믹스했고, 1997년 6월 골디는 보위의 'Earthling' 투어 개막을 관람하기 위해 런던 하노버 그랜드에 머물고 있었다. "나는 보위가 이 음악에 더 많은 것을 할 수 있을 거라고 생각해요." 그는 첫 번째 오프닝이 끝난 뒤 『큐』에 이렇게 말했다. "하지만 실험은 어디까지나 그의 몫이에요. 보위는 전에 한 번도 본 적 없는 어딘가로 우릴 데려갈 겁니다. 선형적인 드럼앤베이스의 영역 바깥으로요. 그 누구도 재단할 수 없도록 말이죠."

노엘 갤러거가 피처링으로 참여하기도 한 《Saturnzreturn》은 두 가지 다른 포맷으로 공개되었는데, 〈Truth〉는 두 장으로 발매된 플레스 CD 버전에만 수록되었다. 앨범은 보위의 초창기 작품과 비슷한, 어둡고 어딘지 친밀하지만 불안한 요소를 담고 있다. 웅장하면서도 스스로도 잘 알고 있는 저 방탕한 기운은 훗날 드럼앤베이스의 종말을 앞당기는 데 일조하게 된다. 〈Truth〉는 앨범을 특징짓는 곡으로 보위가 베를린 시절 상당히 전통적인 방식으로 들려준 괴이한 노이즈의 연장선상이다. 에코가 잔뜩 들어가고 거의 알아들을 수 없는 보위의 보컬은 녹음된 신시사이저 연주를 거꾸로 돌린 음, 층을 이룬 듯한 속삭임, 에코 깔린 베이스 피아노 위로 공명하며 슬프고 불길하며 앨범 안에서 다양한 형태로 복제된 공포를 거의 숨기지 않고 드러내는 텍스트를 이룬다. 1998년 보위는 영화 「에브리바디 러브스 선샤인」에서 골디와 함께 공동 주연을 맡았으며, 채널 4의 다큐멘터리 「When Saturn Returnz」에 참여하기도 했다.

TRY SOME, BUY SOME (조지 해리슨)
• 앨범: 《Reality》 • 라이브 비디오: 「Reality」

"이 노래를 매우 좋아해요." 2003년 9월 8일, 보위는 리버사이드 스튜디오에 모인 사람들 앞에서 이렇게 말했다. "내가 이 곡을 제대로 할 수 있기를 바랍니다." 《Reality》에 수록될 두 번째 커버곡을 위해 보위는 중요한 영국 송라이터 작품에 손을 뻗었다. 놀랍게도, 그는 한 번도 이 곡을 녹음한 적이 없었을 것이다. 조지 해리슨이 로네츠의 전 보컬리스트 로니 스펙터를 위해 쓴 이 노래는 1971년 4월 싱글로 발매되었고, 이유는 알 수 없지만 미국과 영국 양쪽에서 모두 차트 진입에 실패했다. 보위는 이렇게 회고했다. "당시 그 곡은 비틀스 멤버

넷을 모두 겨냥한 유일한 싱글이었죠. 어떤 의미로 비틀스는 이미 해산 상태였어요. 하지만 그들 모두 로니를 좋아했죠. 결국 이 곡의 프로듀스를 맡은 건 조지였는데, 멤버들은 각자 다른 시점에 끼어들어 영향력을 행사하려고 했어요." 이미 오래전 보위는 이 곡에 찬사를 바쳤는데, 1979년 그는 BBC 라디오 1의 「Star Special」에 출연해 이 곡을 선곡 리스트에 포함시킨 적도 있었다. 그날 방송에서 보위는 로니 스펙터의 녹음을 "믿기 힘들 정도로 멋지다"라고 표현했고, "가수와 사랑에 빠져버렸다. … 내 마음은 곧장 그녀를 향하게 되었다"고 첨언했다. 또한 그는 로니의 남편이던 필 스펙터가 이 곡의 공동 프로듀서였다고 회상했다. "어쩌면 이 곡이 그가 만든 마지막 싱글이라고 생각했어요. 우울증이 심해진 필은 아무것도 할 수 없었거든요. 그 누구도 그의 곡을 원하지 않았어요." 시간이 흐른 뒤, 1990년의 'Sound+Vision' 투어에서 몇 차례 데이비드는 〈Try Some, Buy Some〉의 일부를 〈The Jean Genie〉가 연주되는 동안 끼워 넣기도 했다.

보위는 자신이 〈Try Some, Buy Some〉을 커버하게 만든 주인공이 로니 스펙터였다고 강하게 주장했다. 〈Try Some, Buy Some〉의 커버가 수록된 《Reality》는 2001년 11월 조지 해리슨의 사후 보위가 처음으로 녹음한 앨범이었는데, 그가 이걸 음반에 넣은 건 완전한 우연이었다. "앨범 크레딧을 작성할 때까지 나오지도 않은 곡이었어요. 이건 조지의 곡이니까요." 그는 시인했다. "그래도 멋진 일이었다고 생각해요. 조지에 대한 추모의 의미처럼 보였으니까요. 하지만 우연이었어요." 조지 해리슨은 1973년 앨범 《Living In The Material World》에 1971년에 만들어진 오리지널 백킹 트랙을 사용하지 않고, 로니 대신 자신이 부른 〈Try Some, Buy Some〉을 포함시켰다. "사실 오리지널 버전의 편곡을 사용했어요." 데이비드는 말을 이었다. "전체적 분위기가 뭔가 달랐죠. 좀 더 밀도 있는 곡이었어요."

그의 말은 틀림없는 사실이다. 경쾌한 4분의 3박자와 복고풍 프로듀싱 스타일은 비틀스 후반기 작품에 드러난 스타일 실험을 연상하게 했다. 입체감을 주는 신시사이저와 드럼, 만돌린 연주는 풍성한 사운드스케이프를 창조해냈다. 그 연주를 바탕으로 보위는 앨범에서 가장 탁월한 보컬 퍼포먼스를 선보이는데, 유약한 도입부에서 출발해 영웅적인 느낌으로 만개하는 피날레로 이어진다. 자신의 과거를 돌아보는 듯 경험의 나

이테가 쌓여 더 현명해진 노랫말은 《Reality》에서, 좀 더 넓은 의미에서 보위 자신에게 적절한 것처럼 느껴진다. '내 인생은 잿빛 하늘이었지 / 거물들을 만났고 / 그 치들이 높이 오르려다 죽는 것도 보았어Through my life I've seen grey sky / Met big fry / Seen them die to get high'라는 구절은 딱 그를 위해 준비된 가사처럼 보인다. 마치 지금까지 냉정을 잃지 않았던 남자의 정서를 구원하려는 듯―'아무것도 느끼지 못했어 / 아무것도 알지 못했지 / 당신의 사랑에 응답할 때까지는 Not a thing did I feel / Not a thing did I know / Till I called on your love'―하다. 이 대목은 그가 훗날 썼던 가사들과 거의 같은 의미를 담고 있다. "노래를 처음 들은 순간, 내겐 완전히 다른 서사가 되었어요." 2003년 그는 이렇게 말했다. "이 노래와 얽히면서 나는 지금껏 살아왔던 삶의 방식을 막 떠나, 새로운 뭔가를 찾으려 합니다. 이런 멘트는 마약과 결별하려는 많은 록스타들이 하는 과장된 언사죠. 해석하다 보면 따분한 이야기예요. 하지만 1974년 이 노래를 처음 들었을 때, 나는 심각했던 마약 중독에서 완전히 벗어나지 못했어요. 이제 이 노래는 그 모든 것을 끝장냄으로써 위안을 얻고 삶으로 돌아가자는 말을 하고 있어요."

〈Try Some, Buy Some〉은 'A Reality Tour'에서 아주 드물게 연주된 곡 중 하나였다.

TRYIN' TO GET TO HEAVEN (밥 딜런)

1998년 녹음된 이 곡은 원래 'Earthling' 투어 라이브 앨범에 들어갈 보너스 트랙으로 기획되었다. 밥 딜런의 1997년 앨범 《Time Out Of Mind》에 수록된 버전을 더 평범하게 커버한 이 4분 58초짜리 곡은 1999년 10월 스페인 라디오 방송 DOS 84를 통해 비공식적으로 공개되었고, 방송국 웹사이트를 통해 다운로드용으로 출시되었다. 버진에서 나온 초희귀 홍보용 CD가 아니라면 거의 구할 수 없다.

TUMBLE AND TWIRL (데이비드 보위/이기 팝)

• 앨범: 《Tonight》 • 싱글 B면: 1984년 11월 [53위]
• 다운로드: 2007년 5월

제대로 평가하자면 〈Tumble And Twirl〉은 보위의 1980년대 레코딩 중 가장 저평가된 곡 중 하나이다. 중도 노선으로 편곡된 《Lodger》에 수록된 〈African Night Flight〉나 〈Red Sails〉의 성공을 다시 불러오지는 못했지만, 문화 충돌을 음악으로 그려내겠다는 부조리한 시도만큼은 언급된 곡들과 매우 유사하다. 보위는 이 곡을 1983년 말, 이기 팝과 함께 다녀온 발리/자바 섬 휴가로부터 영향받아 썼다. "자바의 석유 재벌이 소유한 놀랄 만한 식민지풍 저택을 집어삼킨 오수는 산을 지나 밀림으로 흘러들어가고 있었죠." 다음 해 보위는 이렇게 말했다. "그 장면이 뇌리에서 떠나질 않았어요. 우리는 정원에 앉은 채 침대 시트에 비춰지는 영상을 보고 있었죠. 밀림 한복판에 있는 정원 가장자리에 앉아 몬순 기후에서 쏟아지는 비를 맞으며 그런 영상을 본다는 건 참 이상한 기분이었어요. 브룩 실즈 같다고 해야 하나⋯ 어쨌든 터무니없는 일이었죠." 《Tonight》의 몇몇 트랙처럼, 이 곡은 그와 함께 자유로운 파트너십을 형성했던 이기 팝과의 공동 작업으로부터 나온 결과물이었다. "나는 지미(이기)와 50대 50의 비중으로 가사를 작업한다고 생각해요. 하지만 〈Tumble And Twirl〉은 누가 봐도 지미의 작품이었죠." 데이비드는 말했다. "이 곡에선 그의 유머가 잘 드러난다고 생각해요. 티셔츠에 대한 언급과 오수가 산으로 흘러가는 장면에 대한 언급이요."

이 곡은 코믹 송은 아니다. 하지만 '나는 자유로운 세계가 좋아I like the free world'라며 반복되는 후렴구는 인도네시아 사회를 외부인으로서 바라본 인상을 적은 것이다. 보위는 이렇게 말한다. "나는 그러한 환경이 사람들에게 '자유세계'를 좋아하도록 만든다고 생각해요. 인도네시아나 싱가포르는 확실히 자유주의 국가는 아니니까요. 그 나라들엔 서구의 계층 구조보다 훨씬 심한 계층 분열이 있어요. 만약 싱가포르와 인도네시아 중 한 나라에 살아야 한다면, 차라리 영국을 고르겠어요! 그게 내가 이 가사를 통해 말하고 싶었던 바예요. 하지만 곡은 사운드를 입힌 다음에야 비로소 생명력을 얻게 되었죠. 경험을 통해 알고 있었지만요."

《Tonight》에 수록된 대부분의 곡들처럼 〈Tumble And Twirl〉은 낡게 느껴진다. 어지러운 라틴풍 편곡, 가짜 결말부, 트럼펫 소리는 그 당시 키드 크리올 앤드 더 코코너츠나 웸!의 음악을 듣는 것처럼 불편하게 들린다. 하지만 툭툭 끊어지는 리듬 기타와 덜커덕거리는 퍼커션, 장난스럽게 부르는 라운지 뮤직풍의 백킹 보컬과 놀라운 어쿠스틱 브레이크는 월드뮤직을 향한 기분 좋은 여정이다. '어두운 피부를 가진 물라토dusky mulatto'에서 '나일론과 타투nylons and tattoos'로 연

결되는 라임을 그 누가 싫어할 수 있으랴?

　'Extended Dance Mix' 버전은 12인치 〈Tonight〉 싱글에 포함되었고, 2007년 다운로드용으로 재발매되었다.

TURN BLUE (이기 팝/워렌 레이시/데이비드 보위/워렌 피스)
〈Turn Blue〉의 초기 버전은 1975년 5월 보위, 이기 팝, 워렌 피스('MOVING ON' 참고)가 로스앤젤레스에서 처음 녹음했다. 2년 후, 시인이자 행위예술가 워런 레이시가 새 가사를 추가한 버전이 이기 팝의 1977년 투어에서 연주되었다(라이브 버전은 이기가 발매한 다양한 음반을 통해 들을 수 있다. 2장 참고). 그후 《Lust For Life》에서 보위는 피아노와 백킹 보컬을 맡아 이 곡을 다시 녹음했다. 오리지널 버전이 작곡된 시기가 《Young Americans》 즈음임은 명백하다. 〈Turn Blue〉는 〈It's Gonna Be Me〉 스타일로 쭉쭉 뻗어나가는 소울 발라드다.

TVC15
• 앨범: 《Station》, 《Station》(2010) • 싱글 A면: 1976년 4월 [33위] • 라이브 앨범: 《Stage》, 《Nassau》 • 라이브 비디오: 「Live Aid」
실존적 분노가 아닌 초현실주의 코미디 가사를 따른 〈TVC15〉는 《Station To Station》에서 혼자 걷도는 존재로 홍키통키 피아노와 야드버즈의 1964년 싱글 〈Good Morning Little Schoolgirl〉에서 따온 쾌활한 '오-오-오-오-오' 보컬 위에 세공된 곡이다. 이 곡의 탄생은 데이비드가 이기 팝으로부터 들은 일화에 기반하고 있는데, 그는 1975년의 어느 시점 마약이 유발한 흥분 상태에서 텔레비전 세트가 여자친구를 집어삼키는 장면을 목격했다고 한다. 주제의 괴상망측함에도 불구하고, 〈TVC15〉가 가전제품이 사람을 삼킨다는 내용을 담은 그해의 두 번째 메이저 팝이었다는 점에 주목하는 건 의미가 있다. 헬렌 레디가 발표해 미국과 영국에서 큰 히트를 기록했고 1975년 미국 차트 정상에 오른 싱글 〈Angie Baby〉 역시 트랜지스터 라디오가 소년을 삼켜버린다는 으스스한 내용을 담고 있기 때문이다.

　이 곡에 영감을 준 또 다른 자료는 TV 화면에 최면을 거는 듯한 영화 「지구에 떨어진 사나이」에 나오는 불길한 이미지였을지도 모른다. 하지만 이 경쾌하고 만화 같은 달달한 트랙에서는 불길한 기운을 전혀 찾을 수 없

으며, 《Station To Station》의 전반을 지배하는 고통스러운 순간 사이에 넘치는 활력을 부여한다. '변이/전이transmission / transition'되는 브리지는 보위가 작곡한 수많은 초창기 곡들에 담긴 영화적 은유를 포착하고 있을 뿐 아니라, 타이틀 트랙의 '마술적인 움직임magical movement'이 보여주는 불길한 화체설(빵과 포도주가 그리스도의 몸으로 변한다는 교리)에 대한 유쾌한 대안으로 작용한다.

　훗날 카를로스 알로마는 이 트랙의 거칠고 세련되지 못한 본질이 의도적인 전략이었다고 회고하며 이렇게 덧붙였다. "실제로 보위는 〈Boys Keep Swinging〉처럼 엉망진창 사운드를 원했어요. 헐겁고 지루한 곡을 원했던 거죠. 하지만 곡이 마무리될쯤, 그는 진심으로 그 점을 납득시키고 싶어 했어요."

　〈TVC15〉는 잊힌 싱글이다. 이 곡은 우연한 계기로 1976년도 유럽 투어 시기에 에디트 버전으로 발매되었지만 차트 33위에 오르는 데 그쳤다. 5월 27일 「Top Of The Pops」에 출연해 선보인 괴상망측한 퍼포먼스도 흥행에는 별 도움이 되지 못했다. 그날 무대에서는 댄스 공연단 루비 플리퍼(Ruby Flipper)가 이 노래를 '해석'했는데, 이들은 여성 댄스 팀 팬스 피플(Pan's People)과 레그스 앤드 컴퍼니 사이에서 짧게나마 가교 역할을 했던 댄스 팀이었다. 3분 37초에서 4분 40초까지 다양한 길이로 편집된 수많은 싱글 버전이 수년간 컴필레이션과 프로모 포맷으로 공개되기도 했다. 이 곡은 'Station To Station', 'Stage', 'Serious Moonlight', 'Sound+Vision' 투어의 레퍼토리로 포함되었는데, 데이비드는 'Station To Station', 'Sound+Vision' 투어에서 이 곡을 할 때 색소폰을 연주했다. 〈TVC15〉는 1979년 12월 「Saturday Night Live」에 다시 모습을 드러냈고, 1985년 라이브 에이드에서 재차 공연되었는데, 라이브 에이드에서는 클레어 허스트의 놀랍도록 지저분한 색소폰과 토마스 돌비의 격렬한 피아노 라인이 즉흥적으로 연주되었다. 몇몇 커버 중에는 1996년 마이크 플라워스 팝스가 발표한 〈Light My Fire〉로부터 시작하는 '보위 메들리' 버전도 있다.

TV EYE (스투지스)
스투지스의 앨범 《Fun House》에 수록된 〈TV Eye〉는 1977년 이기 팝 투어에서 연주되었는데, 보위를 앞세운 라이브는 이기가 발매한 다양한 버전을 통해 들을 수

있다(2장 참고).

20TH CENTURY BOY (마크 볼란)

• 라이브 비디오: 「Once More With Feeling: Videos 1996-2004」(Placebo)

1999년 2월 16일, 보위는 런던 도크랜즈 아레나에서 열린 브릿 어워즈 시상식 무대에서 플라시보와 함께 1973년 티렉스의 히트곡을 라이브로 선보였다. 예전 플라시보는 이 곡을 영화 「벨벳 골드마인」 사운드트랙에서 커버한 적이 있었다. 하지만 이날 언론들은 마크 볼란과 보위의 우정에만 초점을 맞췄다. "1970년대 중반 마크가 LA에 살던 시절, 우리는 셀 수 없을 정도로 많이 이 곡을 연주하곤 했었죠." 데이비드는 기자들에게 이렇게 말했다. 한 달이 지난 3월 29일, 이 듀엣은 뉴욕 어빙 플라자에서 열린 플라시보 콘서트에서 다시 한 팀을 이뤘다. 볼란의 오리지널을 프로듀스했던 토니 비스콘티는 이 곡을 〈Without You I'm Nothing〉의 B면으로 발매하기 위해 믹싱 작업을 했는데, 이 아이디어는 결국 폐기되었다. 훗날 브릿 어워즈 공연은 플라시보의 DVD 컴필레이션 「Once More With Feeling」에 포함되었다.

UNCLE ARTHUR

• 앨범: 《Bowie》

《David Bowie》의 오프닝 트랙은 1966년 11월 14일 앨범 세션 첫날 녹음되었다. 이 곡은 나이 서른에도 '여전히 만화책을 읽고still reads comics', '배트맨을 추종하며follows Batman', 결혼한 것을 후회하고 어머니의 품으로 돌아가려고 하는 한 사회부적응자에 대한 독특한 희비극이다. 흥미롭게도, 우리의 히어로의 가정사에 대한 정확한 상황 묘사는 1979년 〈Repetition〉을 통해 조금은 덜 동화 같은 이야기로 다시 드러나게 된다.

데이비드의 데람 시절 베이스 플레이어이자 공동 편곡자인 덱 피어니는 훗날 폴 트린카에게 자신이 이 곡에 부분적으로 영감을 주었을지도 모르겠다고 말했다. 그가 보위를 처음 만난 건 1966년 초였는데, 당시 피어니는 자신의 나이를 스무 살이라고 속여 말했다. 나중에 그가 스물일곱 살 아저씨라는 사실을 고백했을 때, 데이비드는 경악했다. 하지만 이 곡을 만들어낸 주된 소스는 앨런 실리토의 1959년 단편집 『장거리 주자의 고독』에 수록된 한 이야기 '짐 스카피데일의 치욕'이다. 이 이야기는 가부장적인 어머니에게 질색하여 결혼한 한 응석받이가, 결혼이 파탄난 지 6개월 후 다시 어머니의 치마폭으로 돌아간다는 내용을 담고 있다. 곡 제목은 실리토의 단편집에 수록된 또 다른 이야기 '어니스트 아저씨'로부터 힌트를 얻었는데, 이 작품은 〈Little Bombardier〉의 근간을 형성하기도 했다.

《David Bowie》의 모노 버전은 미묘하게 다른 믹스 버전을 사용했는데, 이 버전은 인트로/아웃트로 부분에 들어간 박수 소리가 빠져 있다. 1967년 보위의 미국 퍼블리셔 측은 〈Uncle Arthur〉를 피터 폴 앤드 메리에게 주었으나 성공을 거두지는 못했다.

UNCLE FLOYD : 'SLIP AWAY' 참고

UNDER PRESSURE (데이비드 보위/프레디 머큐리/로저 테일러/존 디콘/브라이언 메이)

• 싱글 A면: 1981년 11월 [1위] • 싱글 A면: 1988년 11월
• 컴필레이션: 《SinglesUK》, 《SinglesUS》, 《Best Of Bowie》, 《80/87》, 《Nothing》 • 보너스 트랙: 《Dance》 • 싱글 B면: 1996년 2월 [12위] • 싱글 A면: 1999년 12월 [14위]
• 라이브 앨범: 《A Reality Tour》 • 비디오: 「80/87」, 「Box Of Flix」(Queen), 「Greatest Video Hits 2」(Queen) • 라이브 비디오: 「The Freddie Mercury Tribute Concert」, 「A Reality Tour」

1981년은 데이비드 보위에게 조용한 한 해였다. 1970년 이후 영국에서 한 장의 신보도 발매하지 않았던 첫 번째 해였기 때문이다. RCA와 데카가 재발매 붐에 빠져 있는 동안, 데이비드는 그 해에 내놓은 유일한 신곡이자 그를 다시 한번 차트 정상으로 견인한 일회성 컬래버레이션 싱글을 통해 히트 퍼레이드를 성공적으로 이어갔다.

1981년 7월 보위는 몽트뢰에 위치한 마운틴 스튜디오에서 조르조 모로더와 함께 이듬해 공개될 〈Cat People (Putting Out Fire)〉를 녹음하고 있었다. 때마침 인근 스튜디오에선 퀸이 《Hot Space》를 녹음 중이었다. 데이비드 보위와 프레디 머큐리 사이에는 유사한 점(화려할 정도로 연극적이고, 성적 정체성이 애매한 페르소나를 가졌으며, 탁월한 라이브 퍼포머라는 점에서 환영받았다)이 많았지만, 실제로 둘은 1970년대에 거의 마주친 적이 없었다. 돌이켜보면 둘의 협업은 부적절했고 철 지난 것이었지만 자발적인 이벤트였다. 작업은 아주 빠르게 진행되었고 트랙 하나가 쓰이고 녹음되었는데, 처음 곡의 제목은 'People On Streets'였다. 보위의 《"Heroes"》에서 공동 엔지니어를 맡았고 이후 수많은

앨범에서 보위와 작업하게 되는 퀸의 프로듀서 데이비드 리처즈는 이 즉흥 레코딩을 "스튜디오 안에서 벌어진 완벽한 잼 세션이자 광기"라고 묘사했다. 기타리스트 브라이언 메이에 의하면 이랬다. "백킹 트랙 작업이 끝났을 때, 데이비드가 이렇게 말하더군요. '좋아, 우리 둘이 보컬 부스에 들어가서, 각자 생각한 대로 멜로디를 불러보자. 그냥 머릿속에 떠오른 걸 노래하자고. 그 후에 보컬을 합칠 테니.' 그게 우리가 작업한 방식이었어요."

〈Under Pressure〉의 작업 속도는 레코딩에 생동감 넘치는 혁신성을 불어넣었다. 마치 〈A Day In The Life〉를 들을 때 레넌/매카트니 중 누가 어떤 부분을 작곡했는지 쉽게 알아볼 수 있는 것처럼 말이다. 프레디 머큐리의 인트로 스캣은 완전 퀸 스타일이고, '광기 어린 웃음insanity laughs'을 짓는 브레이크는 전적으로 데이비드 보위의 것이다. '사랑할 기회를 한 번 주자give love one more chance'라는 코러스는 스타디움 공연에 완벽히 어울리는 퀸의 것이고, '이게 우리의 마지막 춤This is our last dance'이라고 일갈하는 후렴은 우리를 보위에게로 데려간다. 사실 보위 파트는 초창기 싱글 〈You've Got A Habit Of Leaving〉의 멜로디 프레이즈로부터 가져온 것이다-'가끔 나는 눈물을 흘려, 가끔은 몹시 슬퍼져Sometimes I cry, sometimes I'm so sad'-. 곡이 진행되는 내내, 보위의 화사한 아트 록과 퀸의 흥분되는 글램 록 사이에서 추는 반복적으로 흔들린다. 바로 이게 〈Under Pressure〉의 힘이다. 이 곡은 듀엣처럼 들리기도 하고 결투처럼 들리기도 한다. "보위의 에고와 퀸의 에고를 일촉즉발의 위태로운 무드로 뒤섞었죠." 훗날 브라이언 메이는 이렇게 말하면서 보위는 세션이 벌어지는 동안 "거리를 유지하는 스타일"이었다고 회상했다. "오히려 스튜디오 안에서는 열띤 분위기가 형성되었어요." 퀸의 멤버이자 보위의 특별한 친구였던 로저 테일러는 그날 벌어진 일에 대한 신빙성 있고 흥미로운 기억을 갖고 있다. 그는 1999년 이렇게 말했다. "그 전까지 우리는 누구와도 함께 작업한 일이 없었어요. 어떤 친구들은 그 과정에서 마음에 상처를 입기도 했죠." 훗날 브라이언 메이는 그게 사실이었다고 시인했다. "데이비드는 가사를 완벽히 지배했어요. 데이비드와 노랫말 덕택에 중요한 곡이 될 수 있었죠. 옛날에는 그걸 받아들이기 힘들었어요. 하지만 지금은 인정해요."

〈Under Pressure〉는 뉴욕 파워스테이션에서 믹싱되었는데, 그곳에서 곡을 향한 열정은 다시 불타올랐다. 마크 블레이크의 책 『Is This The Real Life?』에 나온 퀸의 엔지니어 레인홀드 맥의 표현을 빌리자면 이랬다. "상황은 너무나도 좋지 않았다. 우리는 하루 종일 스튜디오에 있었다. 보위는 '이것도 하고, 저것도 하자'고 말했다. 결국 나는 프레디에게 이렇게 말했다. '나 좀 도와 달라'고. 그렇게 프레디가 중재자로 나타났다." 물론 최종 결론에 대한 시각은 다양했다. 로저 테일러는 보위와의 공동 작업을 너무 좋아했다. 비록 "이 녹음은 결코 만족스럽지 않다"는 의견이었지만 말이다. 〈Under Pressure〉는 퀸이 작업한 최고의 곡 중 하나이다. … 놀라울 정도로 독창적이고 독특하다." 이는 훗날 데이비드 자신도 시인한 바였다. "데모가 잘 나왔어요. 너무 빨리 작업이 끝나서 살짝 당혹스러웠지만요."

어느 진영도 처음에는 〈Under Pressure〉의 발매에 확신을 갖지 못했다. 하지만 확실한 히트 기운을 직감한 퀸의 레이블 EMI는 즉시 녹음 제안을 받아들였다. 보위와 퀸을 앞세운 싱글이 가진 잠재력을 알아보는 데에는 천부적 재능이 필요한 게 아니었다. 충성심 가득한 각자의 추종세력을 보유한 두 아티스트의 결합은 어마어마한 판매고를 보장할 수 있었기 때문이다.

하지만 둘 다 이 싱글을 홍보하려고 하지 않았다. 대신 보위가 가장 좋아하는 감독 데이비드 말렛만 두 아티스트가 모두 나오지 않는 비디오를 만들 수 있는 권한을 갖고 있었다. 말렛은 뉴스 필름과 무성 영화로부터 이미지를 선별해 끼워 넣는 기법을 사용했다. 이를테면 그레타 가르보와 존 길버트, 맥스 슈렉의 영화 「노스페라투」의 장면들이 실업자 군중, 건물 붕괴 장면, 가난에 찌든 슬럼가, 검은 목요일 사건과 엇갈려 삽입되어 있는 것이다. 이 비디오를 통해 무성 영화 사용을 예견한 말렛은 3년 뒤, 〈Radio Ga Ga〉의 프로모에 프리츠 랑의 고전 영화 「메트로폴리스」를 탁월하게 삽입하기도 했다. 그를 감독으로 추천했던 사람이 보위였다.

BBC는 즉각 〈Under Pressure〉의 비디오 상영을 금지했다. IRA가 벌인 벨파스트 폭탄 테러 장면이 담겨 있었기 때문이다. 하지만 영국 시장을 공략하는 데 비디오는 큰 필요가 없었다. 11월 발매된 〈Under Pressure〉는 차트 8위로 데뷔했고 그다음 주 폴리스의 〈Every Little Thing She Does Is Magic〉을 차트 정상에서 끌어내리며 2주간 1위 자리를 지켰다. 미국에서는 상대적으로 평범한 순위인 29위까지 올라갔는데, 그럼에도 불

구하고 이 결과는 6년 전 〈Golden Years〉 이후 보위가 미국에서 거둔 가장 높은 차트 성과였다. 퀸의 어마어마한 남미 지역 인기를 바탕으로, 이 싱글은 여러 국가에서 차트를 지배했다. 특히 아르헨티나에서는 1982년 봄 발발한 포클랜드 전쟁 내내 차트 1위를 유지했다. 자신이 만들어낸 망상 속에서 그 열기를 덜 생생하게 기억하는 아르헨티나의 군부 독재자 갈티에리는 〈Under Pressure〉가 영국의 프로파간다라며 공식적으로 비난하기도 했다.

보위는 〈Under Pressure〉를 녹음하며 자신의 커리어를 프레디 머큐리와 논의할 수 있는 기회를 획득했는데, EMI에서 예술적, 재정적 자유를 가진 머큐리의 역량은 보위를 매혹시켰다. 몽트뢰 세션에 엔지니어로 참여했던 크리스토퍼 샌드포드는 이렇게 말했다. "데이비드는 프레디에게 정말 푹 빠져 있었어요. … 레이블도 속수무책일 정도였죠." 이후 보위는 몇몇 싱글을 RCA의 소관 하에 공개했지만, 뭔가 불길한 조짐이 보였다. 실제로 그는 〈Under Pressure〉가 퀸의 레이블을 통해 발매되자 더 기뻐했다(1982년 5월 《Hot Space》를 통해 공개됨). 결국 1983년 보위는 EMI와 계약을 체결하게 된다.

퀸은 커리어 내내 〈Under Pressure〉를 라이브에서 연주했다. 하지만 보위는 그로부터 10년이 흐를 때까지 무대에 올리지 않다가 1992년 4월 20일 프레디 머큐리 추모 공연에서 애니 레녹스와 함께 노래했다. 그러다 〈Under Pressure〉는 'Outside', 'Earthling', 'summer 2000', 'A Reality Tour' 투어에서 부활했는데, 이때 베이시스트 게일 앤 도시가 탁월한 역량으로 머큐리/레녹스의 파트를 담당했다. "퀸은 내 인생 최고의 밴드예요." 그녀는 1998년 이렇게 말했다. "데이비드의 제안을 받고 너무 감격해서 울었어요. 프레디 머큐리 파트를 부르게 된 건 내 인생 최고의 영예였죠." 라이브 버전은 1995년 12월 13일 녹음되었고, 〈Hallo Spaceboy〉 싱글 CD에 포함되었다. 2003년 11월 더블린에서 녹음된 또다른 라이브는 《A Reality Tour》를 통해 들을 수 있다.

바닐라 아이스가 차트를 맹폭한 걸작 〈Ice Ice Baby〉에서 독특한 베이스와 피아노 라인을 앞세워 공격적인 샘플링을 했다는 사실도 잊어서는 안 된다. 이 곡은 1990년 4주 동안 1위를 차지했다. 그로부터 8년 후, 로저 테일러는 자신의 싱글 〈Pressure On〉에서 다시 한 번 이 곡의 환영을 불러냈는데, 이 싱글의 B면은

〈People On Streets〉였다. 1998년에는 영화 「스텝맘」과 「그로스 포인트 블랭크」의 사운드트랙에 오리지널 버전이 삽입되기도 했고, 이후에도 영화 「40 데이즈 40 나이트」(2002), 「내겐 너무 아찔한 그녀」(2004), 「열두 명의 웬수들 2」(2005), 「하트브레이크 키드」(2007), 「척 앤 래리」(2007), TV 광고 '프로펠 피트니스 워터'(2007), '구글'(2011)에 쓰였다. 구글 광고에는 머펫들이 곡을 따라 부르는 장면이 담기기도 했다. 〈Under Pressure〉는 또한 드라마 「스튜디오 60」(2006), 「E. R.」(2007), 「애쉬스 투 애쉬스」(2009)의 에피소드에 모습을 드러냈으며, 퀸의 음악을 바탕으로 만들어 2002년 5월 런던의 도미니언 시어터에서 개봉한 뮤지컬 「We Will Rock You」에서 중요하게 쓰였다. 1999년 4월, 디스크자키 리처드 던우디는 BBC 라디오 4의 「Desert Island Discs」에서 두 곡의 보위 노래 중 하나로 〈Under Pressure〉를 선곡했다. 2016년 1월 사업가이자 자선가인 빌 게이츠도 그의 선례를 따랐다.

오리지널 버전 〈Under Pressure〉는 당황스러울 정도로 자주 리믹스되었지만, 대부분은 사실상 똑같으며, 오직 광적인 수집가들만이 흥미를 드러낼 뿐이다. 《Hot Space》에 담긴 4분 9초짜리 오리지널 싱글은 1988년 3분짜리 CD 싱글로 재발매되었는데, 이 싱글은 《The Platinum Collection》, 《Best Of Bowie》, 《Queen Greatest 2》에 수록되기 전까지 보위 컴필레이션에서는 빠져 있었다. 《The Platinum Collection》, 《Best Of Bowie》, 《Queen Greatest 2》에 담긴 버전은 부분적으로 짧아진 3분 58초짜리 편집 버전이다. 한편 《Classic Queen》, 1995년 재발매된 《Let's Dance》, 미국 컴필레이션 《The Singles 1969-1993》엔 모두 4분 1초짜리 리믹스 버전이 들어갔다. 1999년 12월에는 군더더기 같은 'Rah Mix' 버전이 《Queen+Greatest Hits Ⅲ》에서 싱글로 공개되었는데, 이 버전은 차트 Top20에 들었다. 퀸이 가장 좋아했던 오스트리아 영화감독 한네스 로사허가 단순 리믹스라고 하기엔 매우 흥미로운 구성을 담아 만든 이 영상은 1986년 웸블리에서 공연하는 프레디 머큐리의 모습을 추모 공연장에서 노래하는 보위의 모습과 뒤섞어 마치 그들이 함께 노래하는 것 같은 환상을 창조해냈다. 두 번째 싱글 CD의 인핸스드 섹션에는 뮤직비디오와 창작 과정을 담은 비하인드 스토리가 함께 담겨 있다.

〈Under Pressure〉는 여러 커버를 낳았는데 그중에

는 문라이프가 일렉트로닉으로 해석한 버전과 엔디 프랫의 독특한 덥 레게 버전도 있다. 라이브에서 부른 가수들로는 케이트 내시, 제시카 리 모건 등이 있다. 2007년 그룹 킨이 녹음한 버전은 묘하게도 퀸/보위의 오리지널에 충실한데 《Radio 1 Established 1967》의 40주년 기념 커버곡 컴필레이션에서 들을 수 있다. 애니메이션 「해피 피트 2」에 나오는 동물들도 이 노래를 불렀다. 2009년 11월, ITV 프로그램 「The X Factor」에 출연한 아일랜드 쌍둥이 존과 에드워드 그라임스(당시 본인들의 그룹 명칭을 '제드워드'로 변경하던 중이었다)가 앞머리를 바짝 올린 채 〈Ice Ice Baby〉의 요소를 담은 뭐라 표현하기 힘든 라이브 버전을 소화했다. 이들이 녹음한 스튜디오 레코딩은 〈Under Pressure (Ice Ice Baby)〉라 이름 붙여졌는데, 제드워드는 바닐라 아이스를 게스트 보컬리스트로 내세워 이 곡을 2010년 2월 데뷔 싱글로 발매했다. 이 버전은 영국 차트 2위까지 올랐으며 아일랜드에서는 1위에 올랐다. 제드워드가 이걸 부르다니 말세였다.

UNDER THE GOD

• 앨범: 《TM》 • 싱글 A면: 1989년 6월 [51위] • 다운로드: 2007년 5월 • 비디오 다운로드: 2007년 5월 • 라이브 앨범: 《Oy》 • 라이브 비디오: 「Oy」

틴 머신의 첫 번째 싱글은 그들의 데뷔작에서 가장 관습적인 트랙 중 하나였다. 난타하는 드럼과 분노에 찬 개라지 기타는 노골적으로 《Pin Ups》의 커버곡 〈I Wish You Would〉에 담긴 롤링 스톤스를 흉내 낸 리프를 떼어낸 것 같다. 이는 미국 록의 기본으로 돌아가기 위한 효과적이었지만 그다지 세련되지는 못한 시도였다. 틴 머신의 가사는 아주 간결한데, 1980년대 후반 전 세계에서 등장했던 네오-파시스트 세력들에 대한 분명하고도 전면적인 선전포고다. 〈Crack City〉가 1970년대 작품 속에 나타난 마약에 대한 암시를 던져버렸듯, 〈Under The God〉은 극단적 보수주의와 외도했던 신 화이트 듀크를 위한 최후의 푸닥거리라고 할 수 있다-'파시스트의 불꽃은 쿨한 패션이야fascist flare is fashion cool'-. 1989년 보위는 『멜로디 메이커』에 자신의 의도가 〈Crack City〉와 완전히 똑같다고 밝혔다. "나는 네오 나치의 부상에 대해 단순하고, 순진하고, 극단적인 가사를 적고 싶었어요. 사람들이 노래의 의도를 오해하지 않도록 말이죠."

케이지에 갇힌 사악한 폭도들에 둘러싸인 틴 머신을 앞세운 뮤직비디오 감독 줄리언 템플의 맹렬한 '퍼포먼스'는 돋보였지만 〈Under The God〉은 영국 차트 Top50에 진입하는 데 실패했다. 한편 미국에서는 모든 틴 머신의 싱글이 그랬듯 차트 자체에 오르질 못했다. 밴드의 데뷔 싱글이자 앨범 에디트 버전과 같은 버전이었지만 이렇게 차트 성적이 저조했던 부분적 이유는 바보처럼 앨범 발매 이후 싱글을 발매했고 어떤 추가 트랙도 공개하지 않았기 때문이었다(뉴욕 DIR 라디오 쇼 「The World Of Rock」 방송분을 옮긴 12분짜리 인터뷰가 확장판에 추가되었다는 점을 뺀다면 말이다. 이 인터뷰는 줄리언 템플의 비디오와 함께 2007년 다운로드판으로 재발매되었다). 영국에서 이 곡은 CD뿐만 아니라 12인치 싱글과 픽처 디스크 싱글, 10인치 버전으로 출시되었다. 〈Under The God〉은 틴 머신이 벌인 두 번의 투어에서 모두 연주되었다.

UNDERGROUND

• 싱글 A면: 1986년 6월 [21위] • 사운드트랙: 《Labyrinth》 • 컴필레이션: 《Best Of Bowie》(뉴질랜드) • 다운로드: 2007년 5월 • 비디오: 「Collection」, 「Best Of Bowie」

1950년대를 축약한 듯한 〈Absolute Beginners〉 이후 「라비린스」에 담긴 보위의 테마 음악은 예상 밖으로 가스펠이었다. "본질적으로 이 영화는 소녀의 감정과 자기 자신과 부모, 가족과의 관계 등 그녀가 경험한 바를 다루고 있죠." 당시 그는 이렇게 설명했다. "뭔가 감성적인 걸 원했어요. 내 생각에 가장 감성적인 음악은 가스펠이거든요."

〈Underground〉를 위해 보위는 14명의 강력한 백킹 보컬리스트들과 함께했다. 그중에는 《Young Americans》에 참여하기도 했던 루더 밴드로스를 비롯, 샤카 칸, 그룹 시크의 폰지 손턴(그는 나중에 《Black Tie White Noise》에도 모습을 비춘다), 뉴호프침례교회 라디오 합창단도 있었다. 리드 기타를 맡은 사람은 베테랑 블루스 연주자 앨버트 콜린스였다. "스튜디오 접근법에 익숙하지 않은 기타 연주자를 원했어요." 데이비드는 이렇게 말했다. "앨버트는 주로 라이브 연주를 하죠. 50년이라는 블루스 연주 경험도 있고요." 앨버트의 기여를 데이비드는 다음과 같이 설명했다. "신시사이저의 얄팍한 매끈함과 배치되는 아주 야만적이고, 거칠고, 공격적인 사운드예요."

콜린스의 격렬한 사운드가 빗발치는 키보드와 해먼드 오르간 위에 얹힌 〈Underground〉는 유쾌함이 넘치는 곡으로 1986년의 베스트 영화주제곡 Top3 중 2위를 차지했고, 이 시기 보위가 발표했던 정규 앨범 수록곡들의 기선을 제압했다. 원래 머펫 영화를 위해 작곡된 곡이었지만, 가사는 〈All The Madmen〉이나 〈Sound And Vision〉의 전통을 따라 위축과 소외를 다룬 클래식으로도 해석 가능하다. '갈 곳을 잃은 외로운 사람lost and lonely'을 다룬 시나리오-'이렇게 걷는다고 누구도 널 비난할 수 없어no-one can blame you for walking away'-의 정서적 깊이와 '아빠, 아빠, 절 여기서 내보내주세요!Daddy, daddy, get me out of here!'를 연극조로 외치는 보위의 보컬에는 그의 초기 곡들과 공명하는 지점이 있다.

사운드트랙에는 두 가지 버전이 실렸다. 하나는 앨범의 클로징 테마이고 다른 하나는 역시 데이비드 보위가 부르고 다시 스코어 작업을 한 오프닝 타이틀이다. 리믹스된 싱글은 〈Absolute Beginners〉의 성공을 반복하지 못했으며, 영국 차트에서 그가 오랜 기간 위축될 것임을 예고했다. 실제로 그는 1993년 〈Jump They Say〉가 불명예를 깨기까지 그 어떤 곡도 Top10에 올리지 못했다. 하지만 〈Underground〉가 나온 3년 뒤, 이 곡의 폭발적인 퍼커션, 신시사이저로 연주된 베이스라인, 가스펠 보컬을 거의 똑같이 베낀 마돈나의 〈Like A Prayer〉가 차트 1위를 기록했다는 점은 흥미롭다. 2002년에 발매된 뉴질랜드반 CD에서는 처음으로 싱글 믹스가 공개되었고, 여러 리믹스 버전을 포함한 EP(하지만 오리지널 7인치 인스트루멘털 싱글 B면은 들어가지 않았다. 여전히 이 버전은 디지털 포맷으로는 발표되지 않은 상태다)는 2007년 다운로드용으로 출시되었다.

마이클 잭슨의 〈Billie Jean〉, 아하의 〈Take On Me〉를 포함해 이 시기 기술적으로 탁월한 몇몇 작품들을 작업했던 스티브 배런이 새롭게 보위와 손을 잡고 만들어낸 뮤직비디오도 흥미롭다. 〈Underground〉와 〈As The World Falls Down〉의 뮤직비디오는 머펫 캐릭터들이 등장하는 시퀀스 작업을 했던 짐 헨슨에게 영감을 주었고, 결국 그는 헨슨의 메이저 텔레비전 프로젝트 「The Storyteller」의 담당으로 채용되게 된다. 일상적인 공연 장면으로 시작하는 뮤직비디오의 첫 번째 코러스에서 보위가 무대를 미끄러지듯 움직이는 순간, 플래시 프레임 기법으로 삽입된 그의 과거 캐릭터들(지기 스타

더스트, 신 화이트 듀크, 바알이 모두 잠시나마 등장한다)이 빗발치듯 지나간다. 「지구에 떨어진 사나이」, 「저스트 어 지골로」, 「밤의 미녀」의 장면들과 《Diamond Dogs》의 슬리브 아트워크를 포함한 많은 이미지들도 마찬가지다. 그가 카툰 캐릭터로 변하는 장면에서, 보위의 이마는 고블린 왕 자레스의 미궁으로 변하는데 그곳에서 그는 머펫 캐릭터들과 춤을 춘다. 영화에 등장했던 '도움의 손길helping hands'은 가스펠 백킹 보컬을 따라 부른다. 클라이맥스에서 보위는 진짜 얼굴을 찢어버리고 영원히 카툰 캐릭터가 된다. 비록 시간이 흐른 뒤 "〈Underground〉는 내 취향의 비디오가 아니었다"고 일축하긴 했지만. 이 장면은 '마스크'를 자주 썼던 그의 초기작들과 맥을 같이한다.

UNTITLED NO.1
• 앨범: 《Buddha》

이 탁월하면서도 독특한 곡은 동방의 선율, 신시사이저 만돌린, 잘 알아듣기 힘든 보컬과 셔플 댄스 비트를 잘 결합한 트랙이다. 그 결과, 곡은 디스코 친화적인 〈Subterraneans〉를 연상시켰고, 브라이언 이노의 1977년 앨범 《Before And After Science》의 수록곡 〈No One Receiving〉으로부터 직접적 영향을 받았다는 사실(연대기적으로 보면 《Lodger》 이전, 《"Heroes"》 이후 시기)이 드러났다. 보위는 노래한다. '분명 변하지 않는 것들이 있다고It's clear that some things never change'. 페이즈 걸린 보컬과 종결부의 '우-' 부분은 의도적으로 브렛 앤더슨이나 마크 볼란을 흉내 내고 있다. 앨범에 수록된 대부분의 트랙과 마찬가지로, 재발견되기를 기다리고 있는 정말 멋진 노래다.

UNWASHED AND SOMEWHAT SLIGHTLY DAZED
• 앨범: 《Oddity》 • 라이브 앨범: 《Beeb》, 《Oddity》(2009)

이 길고 격렬한 트랙은 마치 평화주의자, 히피, 프로테스트 송으로 색칠된 딜런의 세계를 연상시킨다. 초창기 보위 노래 중 가장 뛰어난 가사와 맹렬하게 돌진하는 베니 마샬의 하모니카 솔로가 특징이다. 어느 날 래츠의 전 멤버이기도 했던 드러머 존 케임브리지가 그를 트라이던트에 데려왔을 때 토니 비스콘티는 그에게 연주를 해달라고 요청했다. "한 번에 녹음을 끝냈어요." 훗날 마샬은 자신의 하모니카 연주를 이렇게 회고했다. "연주를 마치자 컨트롤 룸에선 기립 박수가 쏟아졌죠." 이

듬해 내내, 필연적으로 보위는 밴드의 다른 멤버들과도 얽히게 될 예정이었다.

〈Unwashed And Somewhat Slightly Dazed〉의 가사와 내용은 보위의 이후 두 앨범에서 발견되는 소외와 광기에 대한 연구를 예고하며, 그때까지 그의 송라이팅에서 가장 격렬한 이미지들로 끓어오른다. 가령 다음과 같은 가사는 분노에 찬 독설이다. '내 조직은 썩어가고 있고 쥐들이 내 뼈를 갉아먹고 있어my tissue is rotting and the rats chew my bones'. 그러는 동안 '내 머릿속은 살인으로 가득 차 있지my head's full of murders'. 그의 증오가 향하는 타깃은 자본주의의 상징들과 특권층인 것으로 보이는데, 곡 여기저기 흩어져 있는 그 대상들은 은행가, 신용카드, 프랑스 화가 조르주 브라크가 그린 값비싼 그림, '아버지의 집father's house'에 있던 도자기 변기 등이다. 그 시기 보위가 쓴 대부분의 곡들처럼, 가사는 더 정밀한 독해를 요청한다. 몇몇 구절들은 '나쁜 환각'으로 해석되는데, 헤로인 환각 상태에서 '브레인스토밍brainstorm'한 듯한 〈Space Oddity〉의 숭고함과 대비를 이루며 구토 장면을 시각적으로 표현한다.

하지만 그 당시 데이비드 보위 자신에게 일어났던 일들도 암시되어 있다. 《Space Oddity》를 녹음하던 동안 그의 아버지 헤이워드 존스가 세상을 떠났는데, 1969년 11월 데이비드는 조지 트렘렛에게 이렇게 말했다. "〈Unwashed And Somewhat Slightly Dazed〉는 아버지가 돌아가신 후 몇 주 동안의 심경을 그린 곡입니다." 그러나 가사의 대부분은 상류층 여자친구의 눈에 자신의 모습이 어떠할지 불안감에 시달리는 소년의 걱정에 더 치우친 것 같다. 이 부분을 읽으면 우리는 필연적으로 《Space Oddity》의 다른 두 곡에 등장했던 뮤즈 허마이어니 파딩게일을 다시 연상하게 된다. 전기 작가들은 몇몇 목격자들의 입을 빌려 계급 차이가 둘의 관계에 균열을 만든 원인이었다고 주장했다. 1969년 10월, 보위는 『디스크 앤드 뮤직 에코』에 이렇게 말했다. "〈Unwashed And Somewhat Slightly Dazed〉는 거리에서 쏟아지는 사람들의 비웃는 듯한 시선에 극심한 위축감을 느꼈던 시절 썼던 기이한 소품이었어요. 가사에 등장하는 소년의 여자친구는 애인이 사회적으로 열등하다고 생각해요. 정말 우스운 경험이었죠." 그의 설명에 아버지의 죽음에 대한 언급은 빠져 있는데, 이는 불과 3주 후 트렘렛에게 털어놓았던 말과 분명히 모순된

다. 이는 다른 해석에 대한 참고 없이 보위 자신의 해석을 곧이곧대로 받아들일 경우 발생하게 될 위험성을 잘 보여주는 초기 사례라고 할 수 있다.

4분이 흐른 뒤 보위는 마크 볼란의 트레이드마크인 울부짖는 비브라토를 흉내내는데, 후속 앨범 수록곡 〈Black Country Rock〉에서 드러난 기교와 동일하다. 소문에 의하면 오리지널 미국반에서는 〈Unwashed And Somewhat Slightly Dazed〉의 확장 버전을 들을 수 있다고 하는데 사실 무근이다. 미국반 슬리브 노트에 이 트랙이 〈Don't Sit Down〉(39초)과 이어지는 곡처럼 적힌 건 사실이었지만.

새롭게 녹음된 버전은 1969년 10월 20일 열린 BBC 세션에 포함되었고, 훗날 《Space Oddity》 2009년 에디션에 들어갔다. 믹 론슨이 연주한 에너지 넘치고 화려한 세 번째 버전은 1970년 2월 5일 녹음된 콘서트 무대의 하이라이트였다. 이 버전은 현재 《Bowie At The Beeb》에서 들을 수 있다.

UP THE HILL BACKWARDS
- 앨범: 《Scary》 • 싱글 A면: 1981년 3월 [32위]
- 라이브 앨범: 《Glass》 • 라이브 비디오: 「Glass」

빼어난 곡 〈Up The Hill Backwards〉는 《Scary Monsters》의 트랙 중에서도 가장 타협 없는 곡이다. 믿기 어렵게도 RCA가 떼창, 신경질적인 기타, 교묘하게 보 디들리의 리듬을 집어넣은 이 곡을 네 번째 싱글로 발매하기로 결정했지만, 당연하게도 노래는 차트 진입에 실패했다. 이 곡은 「Top Of The Pops」가 탄생시킨 댄스 팀 레그스 앤드 컴퍼니의 흥미로운 도전 과제이기도 했는데, 그들의 퍼포먼스는 1981년 4월 9일 전파를 탔다.

원래 제목은 'Cameras In Brooklyn'이었고, 가사도 완전히 달랐다. 이 책의 옛 판본에서 나는 〈Up The Hill Backwards〉가 이혼 여파에 동반된 과도한 언론 취재와 사적 영역에 침잠하면서 발생한 보위의 동시다발적 감정들을 부분적으로 보여준다고 썼다. 《Scary Monsters》 세션에 돌입하기 불과 일주일 전에 있었던 그 사건 말이다. 그러한 이유로 '그건 당신과 아무 상관이 없어it's got nothing to do with you'라는 반복 후렴구, '우린 법적으로 불구야, 사랑의 종말이지we're legally crippled, it's the death of love'라고 외치는 절망적 발언, '실제보다 더 많은 우상이 있다more idols than realities'라는 관념이 등장했을 것이다. 이 부분

은 틀림없이 토마스 해리스가 '교류 분석' 이론을 결혼 관계에 적용한 1967년 베스트셀러 자기계발서 『아임 오케이 유어 오케이』를 비꼴 의도로 다르게 인용한 것 같다. 하지만 보위의 가사를 과도하게 해석할 때 늘 위험이 따른다는 것을 입증이라도 하듯, 이 곡의 도입부 노랫말은 한스 리히터의 1964년 책 『Dada: Art And Anti-Art』를 상당 부분 표절했다는 사실을 새롭게 확인할 수 있다. 보위가 극찬한 아방가르드 화가는 이렇게 적고 있다. "…마침내 갑작스러운 자유의 도래로 진공과 끝없는 가능성이 만들어진다. 꽉 붙들기만 하면 얻을 수 있을 것만 같다." 잠깐만 이거, 어디선가 본 것 같다.

부틀렉에 실린 3분 21초짜리 매혹적인 데모의 특징은 펑키(funky)하게 전개되는 베이스, 마이크를 더 가깝게 대고 부르는 부드러운 리드 보컬, 오리지널과 살짝 다른 가사('목격자들이 쓰러진다witnesses falling'가 '스카이랩이 떨어진다Skylabs are falling'로 바뀜)였다. 이 버전에는 또한 스튜디오 버전을 지배하며 맹렬한 불협화음을 귀에 퍼부었던 로버트 프립의 기타가 빠져 있다. 《Scary Monsters》에 수록된 대부분의 곡들처럼, 최종 보컬 녹음은 런던의 굿 얼스 스튜디오에서 진행되었다. "우리는 격의 없는 친구인 린 메이틀랜드에게 '이 곡에서 데이비드, 나와 함께 노래를 불러 달라'고 요청했어요." 훗날 그때를 회상하던 토니 비스콘티는 이 곡은 "데이비드가 혼자 노래하지 않았다는 점에서 그의 큰 전환점이 되기도 했다"고 언급했다.

풀 버전은 한 번도 그의 라이브 세트리스트에 포함되지 않았다. 하지만 'Glass Spider' 공연 도입부, 보위가 입장하기까지 꽤 오래 지속된 오프닝 공연에서 그의 댄스 팀이 립싱크로 곡의 일부를 불렀다.

V-2 SCHNEIDER

• 앨범:《"Heroes"》• 싱글 B면: 1977년 9월 [24위]
• 싱글 B면: 1997년 8월 • 보너스 트랙:《Earthling》(2004)

《"Heros"》의 두 번째 면 오프닝 곡 〈V-2 Schneider〉는 데니스 데이비스의 출중한 드러밍과 보위의 가장 놀라운 색소폰 연주로 생명력을 얻었다. 곡을 녹음하면서 보위는 우연히 색소폰 박자를 놓쳤는데, 그는 브라이언 이노가 만든 '우회 전략' 게임 카드에 나오는 구절 "실수는 숨겨진 의도로 존중한다"는 가르침을 따랐다. 토니 비스콘티는 "스튜디오에 있는 싸구려 신시사이저"를 통해 보코더 스타일로 페이즈 효과를 내는 보컬 라인을

연주했다고 밝혔다. 이 부분에서 모음은 '에-우-이-어'로 발음되는데, 데이비드의 목소리는 자음 'v-t-schn-d'를 분리해주는 일렉트로닉 필터로 녹음되었다. "성공적이었어요. 어떤 리뷰어가 우리의 작업 방식을 알아차리긴 했지만 말이죠!"

제목은 크라프트베르크의 창립 멤버 플로리언 슈나이더를 가리키는데, 그가 보위의 작품에 준 영향력을 V-2 미사일에 유쾌하게 비유하고 있다. "그냥 두 단어를 하나로 붙여 봤어요." 훗날 비스콘티는 제목은 별 의미 없었다고 주장했다. 그럼에도 불구하고, 슈나이더와의 연결 고리는 참 적절하다. 크라프트베르크는 보코더를 사용한 보컬에 익숙한 팀이었으니. 이 곡에 영향을 주었으리라 생각할 수 있는 또 다른 소스는 노이!의 1975년 트랙 〈E-Musik〉인데, 이와 유사한 퍼커션과 페이즈 걸린 기타 연주를 담고 있다.

〈V-2 Schneider〉는 그로부터 20년 후 'Earthling' 투어에서 처음으로 연주되었는데, 일정이 진행될수록 실험의 강도는 높아졌다. "Tao Jones Index"(《Earthling》을 연주했던 밴드가 비밀 공연을 홍보하며 사용했던 이름)라고 적힌 한정판 12인치 바이닐에는 1997년 6월 10일 암스테르담에서 녹음된 탁월한 라이브 버전이 수록되어 있었다. 훗날 이 버전은 2장의 디스크로 출시된 《Earthling》 재발매반에 보너스 트랙으로 포함되었다. 1997년 필립 글래스는 〈V-2 Schneider〉를 《"Heroes" Symphony》의 마지막 악장으로 연주하기도 했다.

VALENTINE'S DAY

• 앨범:《Next》• 싱글 A면: 2013년 8월 • 비디오: 「Next Extra」

《The Next Day》 삽입을 위해 녹음된 마지막 곡 중 하나였던 이 보위의 클래식은 앨범의 가장 아름답고 가장 뚜렷한 선율을 가진 곡이다. 밝고 예쁘게 들리면서 혹이 강력한 글램 스타일로 쟁글거리는 기타, '샤-라-라-라'로 뒷받침하는 백킹 보컬. 하지만 더 자세히 들여다보면 동굴과도 같은 〈Valentine's Day〉는 싱크홀처럼 무심히 입을 벌리는 곡이다. 제목부터 골 때리는 허세덩어리 아닌가. 이 곡과 2월 14일 사이의 연관은 장미와 초콜릿보다는 오히려 1929년 시카고 갱단이 벌인 잔혹행위에 더 근접해 있다. 하지만 시대물은 당연히 아니고, 발렌타인이라는 이름을 가진 10대를 묘사한 동시대적 초상화다. 2월 14일은 가장 소름끼치는 이유로 발렌타인이라는 소년을 유명하게 만들게 된다.

〈Valentine's Day〉는 고교에서 벌어진 참극을 다룬 곡 중 처음도, 마지막도 아니다. 앨리스 쿠퍼, 에미넴, 마릴린 맨슨, 니키 미나즈에 이르는 수많은 아티스트들이 이 주제를 가지고 곡을 썼다. 하지만 보위는 통상적인 방법과는 달리 주인공에게 공감하려는 대범한 전략을 취한다. 그리고 아일랜드 록 그룹 붐타운 래츠의 빅 히트곡에 영감을 준 1979년 클리블랜드초등학교 총기 난사 사건의 범인인 16세 소녀 브렌다 앤 스펜서가 시시하다는 듯 내뱉은 악명 높은 네 단어-"I Don't Like Mondays(월요일이 싫어서)"-를 소환한다. 하지만 이 노래의 핵심은 '이유 같은 건 없어there are no reasons'라는 가사에 기초하고 있다. 그런 끔찍한 짓은 설명 자체가 불가능하니까. "이건 완벽하게 무의미한 행위라서 그걸 행하려면 완벽할 정도로 무의미한 이유가 있어야 해요." 붐타운 래츠의 밥 겔도프는 1979년 이렇게 말하며 다음과 같이 덧붙였다. "그걸 설명하기 위해 나는 정말 완벽할 정도로 무의미한 곡을 썼던 것 같아요. 〈I Don't Like Mondays〉는 그런 관념에 입각해 만들어진 곡이에요." 하지만 답을 찾아 불행한 10대의 정신세계를 탐험하려 했던 보위는 그 정도로는 만족하지 못했다. 상상 속 대화에서, 발렌타인이라는 소년은 보위에게 '그가 가장 소중하게 생각하는 감정feelings he's treasured most of all'을, '선생과 축구 선수들the teachers and the football star'이 타깃임을, '어떻게 그가 세상을 자기 발밑에 둘 것인지how he'd feel if all the world were under his heels'를 말한다. 후렴구가 반복적으로, 애처롭게, 불쌍하게 울려 퍼진다. '그가 하고 싶은 말이 있대he's got something to say'.

〈I Don't Like Mondays〉는 특정 사건에서 영감을 얻어 쓴 곡이다. 하지만 보위의 노래 속에 등장하는 소년은 미국 사회에서 빈번하게 등장했던 총기 난사 사건 범인들로부터 아이디어를 얻어 구성한 완전한 허구 캐릭터다. 2012년 12월, 〈Valentine's Day〉는 이미 완성된 상태였는데, 전 세계 뉴스 헤드라인을 장식한 20명의 초등학교 1학년 어린이와 6명의 교직원이 사망한 코네티컷 주 샌디훅초등학교 총기 난사 사건이 그 끔찍한 주제를 다시 끄집어 냈다. 하지만 《The Next Day》를 작업하는 동안 다른 학교에서 벌어진 참극도 적지 않았다. "지난 2년 동안 수많은 총기 사건이 존재했었죠." 2013년 토니 비스콘티는 『타임스』에 이렇게 말했다. "다음 날 스튜디오에 도착한 우리는 이런 대화를 나

늦었어요. '이게 다 무슨 일이야? 왜 이런 일이 벌어진 거지?' 다른 사람들이 그랬듯 우리도 모두 충격을 받았어요. 곧 끝날 일이라고 치부할 수 없었죠. 우리는 다 자녀가 있는 사람들이었고, 그런 참상을 상상할 수 없었으니까요."

근 수십 년간 미국 역사를 엉망으로 만들었던 이 모든 대량 학살극 중, 가장 어둡고 길게 드리워진 그림자가 있다면 단언 1999년 4월 20일 컬럼바인고등학교에서 에릭 해리스와 딜런 클리볼드라는 두 학생이 12명의 학생과 1명의 교사를 살해한 뒤 자살한 사건일 것이다. 이후 벌어진 총격 사건들에서 더 많은 사상자가 생겼는지는 모르겠지만, 컬럼바인 사건은 미국인들의 상상 속에 특별하고 끝나지 않을 공포감을 지속적으로 주입했고 이에 충격을 받은 마이클 무어 감독은 2002년 격렬한 논쟁을 불러일으킨 다큐멘터리 「Bowling for Columbine」을 제작하기도 했다. 또한 구스 반 산트 감독의 2003년 영화 「엘리펀트」, 같은 해 나온 DBC 피에로의 소설 『버논 갓 리틀』, 라이오넬 슈라이버의 『케빈에 대하여』(이 역시 2003년에 나온 책으로 훗날 틸다 스윈튼 주연의 동명 영화로 만들어졌다) 등 허구적 각색을 통해 대중문화 소재로도 확산되었다. 컬럼바인 사건 범인 중 한 사람의 엄마인 수 클리볼드는 2016년에 쓴 회고록 『나는 가해자의 엄마입니다』를 홍보하는 과정에서, 『가디언』에 컬럼바인을 극화한 작품들은 "사건이 만들어낸 신화를 영속화"할 위험성이 있다고 경고했다. "내겐 내 아들이 딜런이라는 왜곡된 믿음이 있었다. 그는 내 아들이었다. (그 사건을 다룬) 영화나, 연극, 노래를 볼 때마다 나는 저들이 제대로 알지도 못하는 소유권을 주장하며 내게서 그 아이를 빼앗아간다고 생각한다." 그녀가 이름을 언급하길 꺼리는 아티스트에 보위가 포함되어 있는지는 잘 모르겠지만, 컬럼바인 사건이 〈Valentine's Day〉에 영감을 준 비극이었다는 점에는 의심의 여지가 없다. 보위의 꼼꼼한 구성을 생각하면 '컬럼바인'과 '발렌타인'의 음율적, 음성적 유사성은 우연의 일치라고 보기 힘들다. 그가 〈Columbine〉이란 제목으로 곡을 썼다는 점을 고려한다면 우리는 더욱 비통한 심정이 된다.

2013년 8월 19일, 〈Valentine's Day〉는 《"Heroes"》 앨범에서 보위의 손만 클로즈업한 7인치 바이닐 픽처 디스크로 발매된 《The Next Day》의 네 번째 싱글이 되었다. 마커스 클린코와 인드라니가 감독한 탁월한 비디

오는 보위를 11년 전 《Heathen》의 촬영 작업을 하던 그 순간으로 돌려보냈다. 브루클린에 있는 버려진 레드 훅 그레인 터미널 빌딩에서 촬영된 이 영상은 더 자세히 살필 필요가 있는데 그의 비디오 중 가장 조용한 전복을 말하는 작품이다. 3개월 전 나왔던 〈The Next Day〉를 둘러싼 논쟁에 비해서는 반응이 크지 않았을지도 모르겠다. 하지만 〈Valentine's Day〉의 비디오에서 보위는 다시 한번 미국의 보수 우파 진영을 향해 직접적인 독설을 날린다. 그가 겨냥하는 대상은 특히 미국총기협회의 완고함이다. 그들은 최근 발생한 모든 총기 사건으로 강화된 미국의 총기 규제에 대해 완고하게 반대하는 세력이었다. 〈Valentine's Day〉 비디오의 오프닝은 눈에 거슬리지 않는다. 수수한 중간 색깔 조명 아래 보위는 독일의 악기 제조사 호너(Hohner)의 헤드리스 기타로 즉석 반주를 시작한다. 하지만 점차 조명은 어두워지고, 보위의 태도는 격렬한 분노로 바뀐다. 카메라에 비친 눈동자에는 분노가 이글거린다. 그는 가사에 드러난 것처럼 위협, 격노, 연민을 하나라도 놓칠세라 쥐어짜듯 표출한다. 호너 기타를 마치 총처럼 휘두르는 어느 시점, 보위는 우리를 향해 가상의 총구를 겨눈다. 벽에 비친 기타 그림자는 잠시 자동 소총으로 바뀐다. 마지막 하이라이트 순간 보위는 기타를 하늘 위로 높이 치켜들고 카메라를 부숴버릴 듯 날카로운 시선으로 쏘아보는데 이 장면은 미국총기협회의 포스터에 등장하는 소년의 패러디로 보이고, 어떤 순간에는 찰턴 헤스턴 회장을 연상시키기도 한다. 그는 2000년 5월 20일 열린 미국총기협회 정기 총회에서 자신의 머리 위로 총을 들어올리는 악명 높은 장면을 연출했고, 민주당 대통령 후보 앨 고어가 미국 수정헌법 2조를 먼저 비틀어야 할 것이라고 일갈해("내 손에서 총을 빼앗으려면 나를 먼저 죽여라!") 지지자들의 열화와 같은 박수를 받았다. 저 과시적인 헤스턴의 연기는 컬럼바인 학살극 이후 뒤따른 총기 규제 강화 목소리에 대한 직접적인 메시지였다. 또한 그가 2003년 회장직에서 사임할 때까지 총기협회 회의장에서 멍청한 지지자들과 함께 반복했던 제스처이자 어구였다.

"우리는 뉴욕에서 이틀 동안 이 비디오를 촬영했어요." 훗날 마커스 클린코는 보위를 회고했다. "그의 기세는 당당했고 기분도 아주 좋았어요." 클린코가 이 비디오에 최고로 기여한 순간은 열성적인 관찰자가 아니라면 발견하기 힘들다. "흔들리는 기타줄을 아주 가깝

게 클로즈업한 장면이죠. 돌돌 감긴 기타줄이 마치 날아가는 총알처럼 보여요. 너무 빨리 지나가서 거의 알아차리기 힘들지만요. 대부분은 알아채지 못할 거예요. 하지만 분명히 영상에 담긴 장면이에요." 한편 클린코는 비디오를 위한 보위의 오리지널 콘셉트에는 보이지 않는 '정교한 잉여 차원'이 들어 있다고 말했다. "그는 브래드 피트 주연의 영화(2008년작 「벤자민 버튼의 시간은 거꾸로 간다」)처럼 시간을 거스르고 싶어 했어요. 특수 효과를 이용해 80세 노인이 마지막 장면에서 19세 청년이 되는 기법을 쓰고 싶었던 거죠." 이 아이디어는 분명 〈Thursday's Child〉에서 먼저 쓰였는데, 사실 클린코는 그다지 좋아하지 않았다. "그걸 포기하도록 설득하는 게 어려웠어요." 감독은 2016년 웹사이트로 공개된 '인디펜던트 에토스(https://indieethos.com)'에 이렇게 말했다. "보위는 자신의 생각을 밀어붙이고 싶어 했어요. 그래서 우리는 나이 어리고 그를 쏙 빼닮은 모델을 캐스팅했죠. 꽤 재능 있는 친구여서 몇몇 장면에 넣으려고 했었죠. 그가 창밖을 보고 있을 때, 등 뒤에서 촬영한 신을 포함해서요. 딱 보위의 대역 배우였어요. 하지만 결국 그 친구랑은 안 하기로 결정했죠. 그런 장면을 넣는 게 좀 저급해 보여서요." 클린코는 보위가 〈The Next Day〉 때보다 더 많은 단독 숏을 갖게 된다는 것에 결국 흔들리게 될 거라 믿었다. "우리는 이 단순한 아이디어에 반해 버렸어요. 〈Valentine's Day〉는 보위가 예수가 되는 저 파격적인 비디오(〈The Next Day〉)를 찍은 직후 촬영되었거든요." 클린코는 설명했다. "정말로 강렬하고, 연극적인 데다, 아주 심플한 비디오였어요. 살아 숨 쉬는 초상화 같았죠."

재미있는 우연의 일치로, 2013년 하반기 싱어송라이터 로드(Lorde)의 〈Team〉 비디오는 브루클린의 레드 훅 그레인 터미널의 산업적 배경을 바탕으로 촬영되었는데, 이 장소는 이로써 두 번째 뮤직비디오 촬영지가 되었다. 그로부터 3년이 지난 후, 로드는 2016년 브릿 어워즈에 출연해 보위 추모곡 〈Life On Mars?〉를 저릿하게 불러 큰 찬사를 받게 된다. 그즈음, 〈Valentine's Day〉는 이미 보위의 뮤지컬 「라자루스」에 삽입되어 부활한 상태였다.

VARIOUS TIMES OF DAY : 'ERNIE JOHNSON' 참고

VELVET COUCH (데이비드 보위/존 케일) : 'PIANOLA' 참고

VELVET GOLDMINE

• 싱글 B면: 1975년 9월 [1위] • 보너스 트랙: 《Ziggy》, 《Ziggy》 (2002), 《Ziggy》(2012), 《Re:Call 1》

빼어나지만 저평가된 《Ziggy Stardust》의 아웃테이크 〈Velvet Goldmine〉은 1971년 11월 트라이던트에서 녹음되었다. 이 곡은 흥미로운 혼종이다. 스파이더스는 긴장감 넘치는 일렉트릭 사운드를 연주하며, 가사는 〈Sweet Head〉와 마찬가지로 오럴 섹스에 대한 내용을 속사포처럼 쏟아낸다. 하지만 얼핏 보아도, 이 곡에는 《Hunky Dory》에 등장했던 피아노가 이끄는 금방이라도 손뼉을 치며 몸을 맡길 것 같은 멜로디 라인과 풍성한 백킹 보컬이 있다. 제목은 보위가 심취했던 루 리드가 이끈 특정 밴드의 존재를 입증한다. 원래 'He's a Goldmine'이라는 제목이었던 이 곡은 1971년 12월 15일 《Ziggy Stardust》의 싱글 B면으로 발매하기로 결정되었다. 다음 달, 보위는 한 라디오 인터뷰에 출연해 이 곡이 빠지게 되었다고 언급했다. "아름다운 곡이지만, 좀 도발적일 수 있어서요."

〈Velvet Goldmine〉은 1975년 〈Space Oddity〉가 재발매되기까지 미공개 상태로 남아 있었다. 당시 RCA는 보위와 협의도 없이 믹싱을 진행했다. "믹싱한 곡을 들어보지도 못한 채 모든 일이 진행되었죠." 훗날 보위는 이렇게 말했다. "누군가 그걸 믹싱했어요. 아주 대담한 짓이었죠." 이후 이 곡은 《Bowie Rare》(이 곡을 두 번 남짓 들은 RCA 직원이 휘갈긴 것 같은 가사는 웃음이 나올 만큼 부정확하다)에 모습을 드러냈는데, 그 전에 《Ziggy Stardust》의 여러 재발매 버전과 《Re:Call 1》에 수록되었다. DVD는 2012년 5.1 채널 리믹스를 포함해 《Ziggy》 바이닐 재발매 버전과 함께 출시되었다. 〈Velvet Goldmine〉은 또한 토드 헤인즈 감독의 1998년 영화 제목이기도 하다(이와 관련해서는 9장 참고).

VICIOUS (루 리드)

루 리드의 《Transformer》에 수록된 다른 곡들처럼, 이 곡은 1972년 8월 트라이던트에서 녹음된 트랙이다. 앨범의 오프닝 트랙이기도 한 이 곡은 보위가 처음으로 'Ziggy' 미국 투어를 진행하는 동안 10월 7일 RCA의 시카고 스튜디오에서 완성되었다. 앨범에 실린 다른 두 곡처럼, 〈Vicious〉는 원래 1968년 앤디 워홀과 이브 생 로랑이 공동 제작했지만 (결국 실현되지 못한) 브로드웨이 뮤지컬 삽입을 위해 쓰인 곡이다. "앤디는 이렇게 말

했어요. '〈Vicious〉라는 곡을 써 보면 어때?'" 리드는 회고했다. "난 대답했죠. '좋아요, 그런데 대체 어떤 잔인함(vicious)을 말하는 거죠?' '음, 내가 너를 꽃으로 때리는 것 같은 거지.' 나는 그걸 그대로 적었어요. 그땐 노트를 들고 다녔으니까요."

VIDEO CRIME (데이비드 보위/토니 세일스/헌트 세일스)

• 앨범: 《TM》

이 곡은 《Tin Machine》의 슬리브에는 'Video Crimes'로 적혀 있지만, 디스크와 가사에는 단수로 표기되어 있다. 이것은 쓰레기 같은 비디오 영화들이 사람을 둔감하게 만드는 것에 대한 직접 공격이다. 가령 다음과 같은 표현을 보라: '심야의 식인 장면과 장애를 가진 사람의 몸이 썩어가는 장면 / 눈을 뗄 수 없었어Late-night cannibal, cripples decay / Just can't tear my eyes away'. 나머지 가사도 이와 비슷하게 수위가 거칠지만, 그런대로 괜찮은 말장난을 담고 있다-'난 돈이 있어, 난 감각이 있어I've got dollars, I've got sense'-. 약에 취한 채 보낸 베를린 시기 보위의 보컬은 가망이 없어 보이는 곡을 구하기 위해 고군분투한다. 로봇처럼 지치지 않는 진행과 〈Fame〉처럼 들리는 리듬 기타에는 잠재력이 있어 보이지만, 전반적으로 곡을 지배하는 것은 맹렬하고 끝없이 울려 퍼지는 드럼과 기타 연주이다. 〈Video Crime〉에서 발췌된 장면은 1989년 줄리언 템플이 만든 틴 머신의 영상에 포함되었다. 복서들이 링 위에서 맹렬히 싸우는 보기 흉한 장면이다. 〈Video Crime〉은 틴 머신의 1집에서 유일하게 라이브에서 연주되지 않은 곡이었다.

VOLARE (NEL BLU DIPINTO DI BLU) (도메니코 모두뇨/미글리아치)

• 사운드트랙: 《Absolute Beginners》 • 다운로드: 2007년 5월

영화 「철부지들의 꿈」에 기념된 1958년 런던의 커피-바 문화는 영화의 사운드트랙에서 로큰롤뿐만 아니라 이탈리안 팝으로도 연주된다. 최고의 인기곡이 된 〈Volare〉는 현상이 되었고, 그해 가을 최소 네 개의 다른 버전이 차트에 올랐다. 도메니코 모두뇨의 오리지널 버전은 같은 해 유로비전 송 콘테스트에 이탈리아 대표로 뽑혔다. 하지만 차트에서 가장 성공한 건 팝 가수 딘 마틴의 버전으로 그는 이 노래를 다시 불러 2위에 올려놓았다.

〈Volare〉는 「철부지들의 꿈」 촬영 당시 보위가 1958년도의 기억을 떠올리며 끄집어낸 곡으로, 명백히 그의 제안으로 다시 녹음되었다. 영화에서 보위는 자동차 라디오에서 이 곡이 나오자 허밍으로 따라 부른다. 다정한 휴식과도 같은 이 '이지 리스닝'은 혼란과 공포에 사로잡힌 그의 많은 팬들을 쫓아낼 참이었다. 다시 한번 그는 자신이 관습적 로커가 아니라는 점을 입증했다. 한편으로 보위는 탁월한 모방자이기도 했으니.

이 트랙은 보위가 멀티-인스트루멘털리스트 에르달 크즐차이와 공동 작업한 최초의 곡이라는 점에서 주목할 만하다. 에르달은 《Let's Dance》의 프리-프로덕션을 맡았고 곧 보위의 풀 타임 세션 연주자 겸 투어 뮤지션이 될 예정이었다. 몇 년 후, 틴 머신이 'It's My Life' 투어를 도는 동안 데이비드는 〈Heaven's In Here〉를 더 길게 연주하면서 가끔 〈Volare〉의 몇몇 소절을 불렀다. 잡학다식의 대가들은 〈Volare〉가 역사상 가장 많이 연주된 이탈리아 노래라는 정보에 기뻐할지도 모르겠다. 수많은 커버 버전의 판매고는 2,200만 장을 넘어섰다. 너무나 그리운 고(故) 이언 듀리가 불러 1979년 히트한 멋진 트랙 〈Reason To Be Cheerful (Pt. 3)〉에도 언급된다.

THE VOYEUR OF UTTER DESTRUCTION (AS BEAUTY)
(데이비드 보위/브라이언 이노/리브스 가브렐스)
• 앨범: 《1.Outside》 • 라이브 앨범: 《liveandwell.com》

부끄러움을 모르는 막 나간 제목('철저한 파괴의 관음증 환자'라는 뜻)으로는 충분하지 않았는지, 이 트랙에서는 '예술가/미노타우로스'로 분해 노래하는 보위의 모습을 볼 수 있다. 그 괴물 같은 형상은 《1.Outside》에 드러난 '예술로서의 살인'이라는 테마 뒤에 은닉해 있다. 하지만 맥락은 별로 중요하지 않다. 〈The Voyeur Of Utter Destruction〉은 마이크 가슨의 불협화음 피아노 연주를 배경으로 《Lodger》 시기(〈Look Back In Anger〉나 〈Red Sails〉가 곧장 떠오를 것이다)로부터 직접 탄생한 스피디한 앰비언트 펑크(funk)의 성취를 보여주고 있기 때문이다. 카를로스 알로마가 연주하는 지속적인 리듬 기타와 '돌아라, 다시 돌아라Turn and turn again'라고 외치는 보위의 가사는 앨범의 순환적 시간 구조를 강조하는 역할을 수행한다. 제물의 비참함 앞에 영적/성적 쾌감을 느낀 미노타우로스는 앨범 안에서 가장 악마 같은 이미지로 나타난다: '나사가 조여오는 잔혹 / 나는 흥분에 몸을 떤다, 악취를 풍기는 네 살점은 지독할 만큼 로맨틱하기에The screw is a tightening atrocity / I shake, for the reeking flesh is as romantic as hell'.

1995년 리믹스 싱글을 내려던 뮤지션 팀 심농의 계획은 무산되었다. 하지만 이 곡은 'Outside'와 'Earthling' 투어, 그리고 보위의 50세 생일 기념 공연에서도 가장 성공적으로 즐거움을 준 라이브 넘버가 되었다. 그는 〈The Voyeur Of Utter Destruction〉을 "아주 강경하고도 가장 상업적이지는 않은 곡"이라 묘사했고, 1995년 12월 채널 4의 「The White Room」을 포함한 여러 텔레비전 쇼에서 이 곡을 연주하게 되어 기뻐했다. 1997년 11월 2일 리우데자네이루에서 녹음된 버전은 훗날 《liveandwell.com》에 실렸다.

WAGON WHEEL (루 리드)
루 리드의 앨범 《Transformer》를 위해 보위가 공동 프로듀싱한 이 트랙은 보위가 이미 〈Queen Bitch〉와 〈Suffragette City〉에서 슬쩍한 벨벳 언더그라운드의 클래식 리프에 기반하고 있다. 오랜 시간 동안 〈Wagon Wheel〉이 데이비드 보위와 리드의 공동 작곡이라는 루머가 있었다. 하지만 1971년 잼 세션에서 첫선을 보였다는 점, 보위와 공동 작업을 하기 전 이미 루 리드의 아파트에서 녹음되었다는 점은 이에 대한 반증으로 보인다.

WAIATA
1983년 11월 23일 'Serious Moonlight' 투어가 태평양을 지나는 동안, 보위는 뉴질랜드 포리루아의 타카푸와히아 마래에서 열린 마오리족의 환영 행사에 참석했다. 그는 개인적인 차원에서 미팅을 요청했는데, 자신들의 문화에 대해 보인 보위의 관심은 마오리족 원로들에게 깊은 인상을 남겼다. 마오리 관습에 따라 보위는 행사에 참여한 300명의 강인한 사람들 앞에서 짧은 곡 〈Waiata〉를 들려주었다. 〈Waiata〉란 마오리족의 언어로 '노래'라는 뜻이다. 'Serious Moonlight' 투어 당시 백킹 보컬리스트였던 프랭크 심스와 조지 심스 형제의 하모니와 함께 아카펠라로 부른 〈Waiata〉는 행사 전날 밤 급하게 쓴 곡이었다. "데이비드는 어느 날 밤 조지와 나를 호텔 방으로 데리고 갔죠." 2008년 프랭크 심스는 회고했다. "내일 파티에 가게 될 거야. 행사의 취지와 의식 진행에 대해 들었어. 간단한 가사로 짧은 곡을 하나

써야 할 거야. … 우리가 이곳에 와서 얼마나 기쁜지 마오리 사람들에게 보여주는 곡 말이지."

그들의 행사 방문은 다음 날 밤 웰링턴에서 열릴 보위 콘서트를 앞두고 후대를 위해 영상으로 기록되었으며 수많은 취재진들이 모여들었다. 25년 후, 잘 알려지지 않은 라이브 레코딩이 라디오 뉴질랜드가 제작한 회고적 다큐멘터리 「Bowie's Waiata」라는 프로그램의 일부로 방송되었다. 맥락을 무시하고 들으면 〈Waiata〉는 지나친 감상주의 때문에 위태로워 보이지만, 참석한 사람들의 기쁨이 손에 잡힐 듯 느껴지는 곡이다. 곡과 다큐멘터리를 통해 알 수 있듯, 노래가 원래 목적을 제대로 수행해냈다는 데는 의심의 여지가 없다: '우리는 바다로 달려가 멀리 날아가겠다고 약속했어요 / 뉴질랜드에 도착해 우리가 만든 노래를 들려주었죠 / 여러분과 함께하는 게 기쁘고 영광스러워요 / 삶의 방식을 공유해준 데 대해 깊이 감사드려요We ran to the ocean and pledged far to go / To land in New Zealand and sing you our songs / We're happy and honoured to be here with you / We thank you for sharing the way that you do'.

WAITING FOR THE MAN (루 리드)

• 라이브 앨범: 《SM72》, 《BBC》, 《Beeb》, 《Nassau》 • 미국 발매 싱글 B면: 1994년 4월 • 컴필레이션: 《The Last Chapter》, 《The Toy Soldier EP》(The Riot Squad)

1996년 12월 보위는 케네스 피트의 《The Velvet Underground And Nico》 미발매 아세테이트 커팅반을 처음으로 감상했다. 당시 그를 가장 멍하게 만들었던 이 곡은 헤로인에 물든 할렘을 묘사한 루 리드의 클래식이었는데, 앞으로 그는 이 곡을 내내 커버하게 된다. "다음 날 나는 밴드 리허설에 찾아갔어요. 앨범을 내려놓고 이렇게 말했죠. '이 곡을 배워 보려고요.'" 훗날 데이비드는 이렇게 회상했다. "우리는 즉시 〈Waiting For The Man〉을 익혔고, 일주일 안에 무대에서 연주했어요." 2003년 『배니티 페어』 매거진에 실린 글에서 그는 이렇게 덧붙였다. "그해 12월 내 밴드 버즈는 해체했다. 하지만 나는 마지막 공연에서 앙코르로 이 곡을 연주해야만 한다고 요구했다. 재미있는 건, 내가 그 누구보다 먼저 벨벳의 곡을 커버했다는 점이다. 심지어 앨범이 나오기도 전이었다. 이것이 바로 모드의 정수이다."

보위는 자신이 《David Bowie》 세션을 하던 그달에 〈Waiting For The Man〉 녹음을 처음 시도했다고 한다. 하지만 그의 재능이 만개한 스튜디오 버전은 1967년 4월 5일 라이엇 스쿼드와 함께 녹음되어 실렸는데, 바로 그 시기, 보위는 벨벳으로부터 영감을 얻어 〈Toy Soldier〉를 작곡했다. 차분한 페이스로 진행되다 색소폰과 하모니카가 출현하고, 루 리드를 맹목적으로 따라하는 데이비드의 보컬이 등장한다. 이 사랑스러운 4분 4초짜리 버전(같은 세션에서 녹음된 세 버전 중 하나)은 여러 부틀렉에 삽입되었고, 라이엇 스쿼드가 《The Last Chapter: Mods & Sods And The Toy Soldier》라는 제목으로 발표한 EP에도 현저히 조악한 음질로 실렸다. 유감스럽게도 이 버전에서 보위는 리드의 가사 일부를 틀리게 부른다. 처음부터 곡의 주제를 오해했기 때문이었다. 토니 비스콘티는 직접 이에 대해 설명했다. "젊었던 데이비드 보위는 'the man'이 할렘 은어로 '마약상'을 뜻한다는 사실을 알지 못했어요. 당연히 그는 이 곡이 돈으로 주선되는 게이들의 만남을 뜻한다고 생각해버렸죠." 나중에 비스콘티는 데이비드에게 이에 대해 말해주었다. 그의 밴드 라이엇 스쿼드가 〈Waiting For The Man〉을 커버하며 '나는 소중한 친구 하나를 찾고 있어I'm just looking for a dear, dear friend of mine'를 '나는 멋진 뒤태를 가진 사람을 찾고 있어I'm just looking for a good friendly behind'로 바꿔 부르고 있었으니.

보위가 1967년 부른 버전이 루 리드의 오리지널 코드를 따른다는 걸 확인하는 작업은 흥미로운데, 그가 향후 연주한 버전들에는 각 벌스의 중반부를 넘어서 미묘하지만 중요한 변화가 있다. 데이비드는 E-G-A-B의 상승 패턴으로 연주했고, 1976년 투어에서는 E-G-A-C로 연주했다. 둘 모두 더 재지한 맛을 풍기는 리드의 오리지널 시퀀스(E-A♭-A-F♯)를 록스타일로 변형한 버전이었다. 흥미롭게도, 1972년 루 리드와 함께한 라이브에서 데이비드는 루 리드의 오리지널 코드로 연주했다. 1997년 둘은 리드의 오리지널과 변형된 보위의 1976년도 버전을 뒤섞기로 결정했다.

보위는 결코 '공식적인' 스튜디오 버전을 발매한 적이 없지만, 네 가지 추가 버전을 1970년 2월 5일과 3월 25일, 1972년 1월 11일과 18일에 각각 녹음했다. 가장 먼저 녹음한 버전은 「The Sunday Show」에 방영되기 전 편집되었는데, 지금은 분실되었다는 소문이 있다. 보위의 밴드 하이프가 녹음한 두 번째 버전은 스파이더스

가 연주한 세 번째 버전보다 더 강렬한 하드 록 느낌으로 작업되었고, 《BBC Sessions 1969-1972》 샘플러로 발매되었다. 더 긴장감 있는 연주를 담은 마지막 버전이자 아마도 이 중 가장 멋진 녹음은 현재 《Bowie At The Beeb》에서 들을 수 있다.

〈Waiting For The Man〉은 'Ziggy Stardust' 투어에 자주 모습을 드러냈는데, 가장 기억에 남을 만한 공연은 7월 8일 로열 페스티벌 홀에서 게스트 보컬리스트 루리드와 함께 부른 곡이었으리라. 《Santa Monica '72》 버전은 1994년 싱글 B면으로 발매되었고, 캐머런 크로우 감독의 2000년 영화 「올모스트 페이머스」 사운드트랙에도 재차 수록되었다. 이 곡은 'Station To Station'과 'Sound+Vision' 투어에서도 연주되었고, 틴 머신의 'It's My Life' 투어, 밴쿠버 공연에서 한 차례 연주되기도 했다. 뿐만 아니라 데이비드는 자신의 50세 생일 기념 공연에서 리드와 다시 호흡을 맞춰 아주 인상적인 듀엣을 선보이기도 했다.

WAKE UP (아케이드 파이어)

• 다운로드: 2005년 11월 [5위]

2005년 9월, 보위는 몬트리올 출신 록 밴드 아케이드 파이어가 2004년 앨범 《Funeral》에 수록된 자신들의 송가 〈Wake Up〉을 연주할 때 두 차례 힘을 보탰다. 첫 번째는 9월 8일 라디오 시티 뮤직홀에서 열린 패션 록스 콘서트장이었고, 두 번째는 일주일 후 센트럴 파크에서 열린 아케이드 파이어의 공연 앙코르였다. 멜로드라마를 연상케 하는 사운드스케이프와 고독, 나이 듦, 죽음-'얘들아 일어서봐 / 실수를 견디렴 / 저들이 너희의 여름을 먼지로 바꾸기 전에 (…) 번뜩이는 번개와 함께, 나는 어디로 가는지 알 수 있어Children, wake up / Hold your mistake up / Before they turn the summer into dust (…) With my lightning bolts a-glowing, I can see where I am going'-의 이미지를 언급하는 침울한 가사를 가진 〈Wake Up〉은 딱 보위를 위해 만들어진 곡처럼 보였다. 밴드의 리드 싱어 윈 버틀러와 보위의 듀엣은 여러 면에서 양측 모두에게 이득이 된 퍼포먼스로 간주되었다. 패션 록스에서 열린 공연은 후에 허리케인 카트리나 피해자 자선 단체 후원을 위해 다운로드용으로 발매되었다. 이 버전은 영국 아이튠스 차트에서 5위, 미국에서는 3위를 기록했고, 몇몇 국가에서는 차트 정상을 차지했다.

WALK ON THE WILD SIDE (루 리드)

루 리드의 클래식은 헤로인 중독과 성매매에 빠진 사람의 일대기를 혹독하게 그린 넬슨 올그런의 1956년 소설 『A Walk On The Wild Side(광란의 거리)』를 각색해 상연될 예정이었던 미국 연극에 그 뿌리를 두고 있다. 리드는 연극에 수록될 작곡을 부탁받았지만, 프로젝트는 1971년 좌초되고 말았다. 하지만 이 곡에서 리드는 앤디 워홀의 작업실 팩토리를 거쳐간 캐릭터들을 신랄할 정도로 예리하게 묘사하고 있다. "늘 친구들에게 사람들을 소개시켜주는 게 재미있다고 생각했어요. 전에는 본 적도 없고 만나고 싶지도 않던 친구들이었는데요." 그는 이렇게 말했다. "파티장에서 말도 붙일 수 없던 친구들이었죠. 그 친구들이 모든 곡의 모티프가 되었어요." 그래서 〈Walk On The Wild Side〉는 워홀의 '동료 셀럽들'을 우리에게 소개하는 자리다. 이를테면 미국의 배우 홀리 우드론, 캔디 달링, 조 달레산드로, 슈가 플럼 페어리, 재키 커티스 같은.

보위가 공동 프로듀스한 《Transformer》는 허비 플라워스의 느릿한 베이스라인과 팝 역사상 가장 위대한 색소폰 솔로로 유명한 작품이다. 색소폰을 연주한 한때 보위의 스승 로니 로스는 루 리드를 들어본 적도 없고 자기를 고용한 저 빨간 머리 록스타가 12년 전 오핑턴에 위치한 자신의 집으로 찾아오던 학생 데이비드 존스와 동일 인물이라는 걸 알지 못했다. 이 사실은 로스가 솔로를 녹음한 뒤, 데이비드가 조정실에서 나온 순간 밝혀졌다. "난 이렇게 말했어요. '잘 지내셨어요?'" 2003년 보위는 그 순간을 회고했다. "선생님이 그러시더군요. '잘 지냈지. 자네 지기 스타더스트 아닌가?' '선생님은 절 데이비드 존스로 알고 계시겠죠.' '누군지 잘 모르겠구나.' 그래서 이렇게 말씀드렸죠. '안녕하세요, 선생님. 전 데이비드 존스라고 해요. 아버지가 제 색소폰을 사주셨죠.' '오, 세상에!' '선생님이 공연을 하시도록 도움을 드려 너무 좋았어요. 선생님은 집에 찾아왔던 작은 꼬마가 저였는지 전혀 모르고 계신 것 같았지만요'." 로스는 길먼 부부에게 이렇게 말했다. "데이비드가 화장을 하고 있어서 첫눈에 알아보지 못했어요. 정말 놀랄 일이었죠."

훗날 보위는 〈Walk On The Wild Side〉를 "클래식이자 너무 멋진 탁월한 곡"이라 묘사하며, 자신이 고집을 부려 싱글로 발매될 수 있었다고 말했다. 싱글 아이디어를 반대한 리드는 마약, 복장 도착증, 오럴 섹스에 대

한 언급 때문에 라디오 방송이 금지될 거라고 확신했다. 어떤 면에서는 그가 옳았다. "대체 문화를 얼마나 억압했길래 노래가 금지를 당했을까요?" 리드는 훗날 이렇게 말했다. "미국에서 발매된 버전 중에는 14초로 마무리되는 게 있었죠. 온통 '삐-삐-삐-삐, 어쩌구저쩌구, 삐-삐-삐-삐'였어요." 그럼에도 불구하고 1973년 발매된 곡은 영국에서 10위, 미국에서는 16위에 올랐고, 리드의 유일한 차트 히트곡이 되었다. "데이비드가 프로듀싱하지 않았다면 이건 결코 히트곡이 될 수 없었을 거예요." 리드는 1997년 이렇게 말했다. "그때까지 나는 한 곡의 히트곡도 없었죠. 이게 히트한 건 전적으로 데이비드 보위가 프로듀서였기 때문이라고 생각해요."

WALKING THROUGH THAT DOOR : 'MADMAN' 참고

WARSZAWA (데이비드 보위/브라이언 이노)
• 앨범: 《Low》 • 라이브 앨범: 《Stage》

《Low》의 두 번째 면을 개막하는 앰비언트 연주곡은 1976년 보위가 폴란드로 기차 여행을 하던 시절 눈으로 보았던 경관을 담고자 하는 시도였다. "〈Warszawa〉는 바르샤바, 그 도시의 암울한 분위기에 대한 곡이에요." 보위는 이렇게 설명했다. 브라이언 이노의 구슬픈 신시사이저는 보위의 울부짖는 듯한 그레고리안 성가풍의 무의미한 보컬 위로 흐르는데 자극적이면서도 러시아 정교회 분위기를 연출한다.

전반적으로 〈Warszawa〉의 탄생은 브라이언 이노의 공이라 할 수 있는데, 그는 《Low》 세션 당시 샤토 데루빌에서 종종 혼자 작업하곤 했다. "그가 기초 작업을 마무리하던 때, 데이비드와 내가 힘을 실어 주었죠." 토니 비스콘티는 이렇게 말했다. 보위와 비스콘티가 파리에서 열린 미팅에 참석해 데이비드와 그의 매니저 마이클 립맨의 결별에 대해 이야기하던 어느 날, 스튜디오에 있던 이노는 비스콘티의 네 살배기 아들 델라니를 돌보고 있었다. 훗날 비스콘티는 "델라니가 피아노로 음을 반복해서 짚으며 연주했다는 것"을 알게 되었다. 그날 델라니 옆에 있던 이노는 〈Warszawa〉의 도입부가 된 프레이즈를 완성했다. 어린 델라니는 성인이 되어 성공한 뮤지션 모건 비스콘티가 되었는데, 나중에 그는 보위가 마지막으로 발표한 두 앨범의 녹음을 위해 스튜디오 시설을 제공했고 〈God Bless The Girl〉에서는 리듬 기타를 연주하기도 했다.

보위는 가사에 지난 몇 년 동안 익혔던 컷업 기법을 적용했고, 음악적으로도 그와 동등한 테크닉을 사용해 〈Warszawa〉를 완성했다. 그는 브라이언 이노에게 자신은 "감성적이고, 거의 종교적인 느낌의" 연주곡을 쓰고 싶다고 고백했다. 이노는 손가락 튕기는 소리로 곡을 시작할 것을 제의했다. "430번 정도 튕긴 것 같아요." 보위는 자신과 이노가 임의로 작업을 분담한 뒤, 경계 지점의 코드를 변화시켜 임의적이고 예측 불가능한 백킹을 창조해냈다고 설명했다.

《Low》의 작업 전반이 그랬듯, 보컬은 보위와 비스콘티를 제외한 다른 사람들이 모두 철수한 뒤 녹음되었다. 브라이언 이노는 훗날 〈Warszawa〉에 보컬을 더하기로 한 보위의 결정에 깜짝 놀랐다고 말하기도 했다. 토니 비스콘티에 의하면, 이 보컬 퍼포먼스는 보위가 찾아낸 '발칸 반도 국가의 소년 합창단이 녹음한 오래된 테이프'로부터 영감을 얻은 것이었다. "아이처럼 부르는 보컬을 녹음하기 위해 나는 테이프를 세 반음 정도 늦게 재생했고, 보위는 자신의 파트를 느릿하게 불렀어요. 열한 살 소년처럼 부를 수 있는 속도로 맞춘 거죠."

〈Warszawa〉는 'Stage' 투어 내내 공연되었다. 1996년 2월에는 마이크 가슨과 함께 네덜란드 TV 프로그램 「Karel」에서 연주되었으며, 2002년 'Heathen' 콘서트에서 부활했다. 《Low》 버전은 1984년 영상 「Jazzin' For Blue Jean」에 짧게 삽입되었는데, 필립 글래스는 1993년 《"Low" Symphony》의 마지막 악장을 이 곡으로부터 영감을 얻어 쓰기도 했다. 니나 하겐은 1987년 앨범 《Love》에서 이 곡을 커버했으며, 아방가르드 색소포니스트 사이먼 하람 역시 1999년 앨범 《Alone...》에서 재해석했다. 보위 골수팬인 조이 디비전의 리더 이언 커티스는 보위를 기리며 자신의 공연 하나를 'Warsaw'라 명명한 적 있는데, 밴드는 〈Warsaw〉라는 노래를 1978년 데뷔 EP 《An Ideal For Living》에 수록하기도 했다. 아주 적절하게도, 보위의 오리지널 버전은 2007년에 공개된 이언 커티스의 전기 영화 「컨트롤」의 사운드트랙에 삽입되기도 했다. 이 곡은 BBC 방송이 2006년 각색한 「드라큘라」 트레일러에도 쓰였다.

WATCH THAT MAN
• 앨범: 《Aladdin》 • 라이브 앨범: 《David》, 《Motion》
• 라이브 비디오: 「Ziggy」

1972년 투어 도중 뉴욕에서 작곡한 〈Watch That Man〉

은 지구의 종말을 다룬 〈Five Years〉와는 완전히 다른 오프닝 트랙이다. 이 곡은 롤링 스톤스의 〈Brown Sugar〉로부터 영향받은 지저분한 개라지 록이라 할 수 있다. 하지만 《Ziggy Stardust》 이후 가장 놀라운 변화는 보위의 보컬 위로 믹 론슨의 에너지 넘치는 기타가 부상하고 있다는 점인데, 《Exile On Main Street》의 스타일을 모방한 보위의 보컬은 지나치게 낮게 깔려 거의 들리지 않는다. 이 곡에서 보위는 《Ziggy Stardust》에서 노골적으로 드러났던 볼란 스타일 음악을 떨쳐내고 롤링 스톤스로부터 물려받은 더 거친 사운드를 의식적으로 추구하고 있다. 몹시 당황한 RCA 측은 당초 켄 스콧에게 보컬을 더 전면에 배치해 리믹스하라고 요청했지만, 후에 마음을 바꿔 그대로 가기로 했다. 다른 트랙들의 탁월함에 눌리는 감이 있지만, 〈Watch That Man〉은 보위가 '계산된 방향 선회'를 가장 직접적으로 표출한 곡으로 볼 수 있다.

1973년 보위는 이 곡의 가사가 전년 가을에 있었던 첫 번째 카네기 홀 콘서트가 끝나고 열린 뒤풀이 파티에서 벌어진 사건을 "정확하지만 과장을 섞어" 묘사하려는 시도였다고 밝혔다. 당시 마약에 중독되기 시작했던 보위는 첫 미국 투어 동안 문명이 붕괴되고 있다는 망상에 사로잡혀 있었다. 미국 사회에 대한 절망적인 시각은 이 곡을 《Aladdin Sane》에 꼭 어울리는 오프닝 트랙으로 만들었다. '저 방만 신경 쓰는 사내only taking care of the room'에 대한 벨벳 언더그라운드 스타일의 묘사는 손에 코카인 스푼을 쥔 전형적인 마약 공급책을 의미한다. 공황 발작이 노래의 정점을 형성하는 부분은 전형적인 마약 초보자의 '나쁜 환각'을 묘사하는 것 같다-'나뭇잎 떨리듯 떨려 / 무슨 말인지 못 알아먹겠어 / 그래, 난 거리로 뛰어갔지I was shaking like a leaf, for I couldn't understand the conversation / Yeah, I ran into the street'-. 혹자는 이 노래가 믹 재거나 앤디 워홀을 예찬하는 곡이라고 주장했다. 한편 〈Watch That Man〉은 1972년 9월 뉴욕 돌스 공연장에서 보컬리스트 데이비드 요한센이 벌였던 퍼포먼스를 기념하는 노래라는 설도 있다. 어떤 것이든, 만화경처럼 펼쳐진 이미지 속에는 《John Lennon/Plastic Ono Band》로부터 슬쩍한 많은 지점들이 존재한다. 그가 레넌의 〈I Found Out〉 가사를 참고한 부분을 본다면 말이다: '전화기 저편의 마약쟁이들이 나를 내버려 두지 않네The freaks on the phone won't leave me alone'.

〈Watch That Man〉은 1973년 'Ziggy Stardust', 'Diamond Dogs' 투어에서 연주되었다. 1974년 1월, 보위가 프로듀서로 활약한 룰루의 커버 버전은 〈The Man Who Sold The World〉의 B면으로 발매되었는데, 데이비드 자신이 백킹 보컬을 맡았고 믹 론슨이 기타를 쳤다. 이 녹음은 훗날 《David Bowie Songbook》과 《Oh! You Pretty Things》에도 수록되었다.

WATERLOO SUNSET (레이 데이비스)
- 다운로드: 2003년 11월 • 보너스 트랙: 《Reality》(Tour Edition)
- 일본 발매 싱글 B면: 2004년 3월

2003년 2월 28일 열린 티베트 하우스 자선공연에서, 보위는 킹크스의 메인 송라이터 레이 데이비스와 함께 숱하게 커버된 킹크스의 1967년 히트곡을 듀엣으로 불렀다. 이 컬래버레이션 이후 데이비드는 《Reality》 세션 기간 동안 짬을 내서 〈Waterloo Sunset〉의 스튜디오 버전을 녹음했다. 〈Never Get Old〉의 B면이었던 이 곡은 다운로드용 싱글로 발매되었고 《Reality》의 '투어 에디션'에 보너스 트랙으로 실렸다. 보위의 커리어에서 가장 급진적이었던 싱글은 아닐지 모르지만, 경이적인 불멸의 고전에 대한 충직하고 애정 어린 커버였다.

WATERMELON MAN (허비 행콕)
매니시 보이스가 라이브에서 연주한 허비 행콕의 재즈 클래식이다.

WE ALL GO THROUGH (데이비드 보위/리브스 가브렐스)
- 싱글 B면: 1999년 9월 [16위] • 보너스 트랙: 《'hours...'》(2004)

보위 자신이 "사이키델릭을 흉내 낸 스타일로 낮게 노래하는 곡"이라 묘사했던 이 싱글 B면 곡(《'hours...'》의 오리지널 일본반에는 보너스 트랙으로 들어갔고, 2004년 두 장으로 재발매된 버전에도 포함되었다)은 틴 머신의 넘버 〈Amlapura〉와 〈Betty Wrong〉의 단조 멜로디와 교묘한 코드 변화를 부활시킨 곡이다. 언급된 두 곡의 환영은 〈Thursday's Child〉의 인스트루멘털 사운드 안에서 부유한다. 훗날 기타리스트 리브스 가브렐스는 원래 자신의 1999년 앨범 《Ulysses (della notte)》에 실을 생각으로 만들었던 인스트루멘털 트랙이 생명을 얻게 되었다고 고백했다. 가사는 공상과학에 대한 보위의 관심사에 '해골 같은 도시skeletal city'의 모습과 '달의 정경lunarscape' 이미지를 뒤섞었다고 할 수 있는

데, '지금 이 순간 우리는 다 괜찮다we'll all be right in the now'라고 주장하는 대목은 앨범이 강조하는 '현재성'으로 회귀한다. 소위 보위의 '이지 리스닝' 버전인 이 곡은 싱글 B면에 꼭 어울리며, '오미크론: 더 노마드 소울'에 삽입되었다.

WE ARE HUNGRY MEN
• 앨범: 《Bowie》

원래 'We Are Not Your Friends'라는 제목이었던 이 초기 곡은 보위가 곧 빠져들게 될 종교와 조지 오웰풍 전체주의 테마가 엿보인다는 측면에서 특별히 검토할 필요가 있다. 인구 과밀에 대한 극단적 접근을 다룬 주제는 독재 국가의 부상을 의미한다. 하지만 진지하면서도 코믹한 극단적 이데올로기와 만족감을 병치시킨 생생한 가사-'누가 너희들의 메시아인 나를 위해 한잔 살텐가?Who will buy a drink for me, your messiah?'-에도 불구하고, 이 곡은 사실상 얼치기 보수주의에 더 가깝다고 할 수 있다. 만화에나 나올 법한 프로듀서 마이크 버논의 나치 구호와 엔지니어 거스 더전이 배우 케네스 윌리엄스처럼 뉴스를 읽어 내려가는 대목은 섬뜩하기보다는 차라리 코미디다. 한편 유산(abortion)을 어느 삼류 공상과학 공포영화처럼 표현하는 부분은 이 시기 보위의 작곡을 지배했던 교외 중산층들의 가치관을 배신한다. 1966년 11월 24일 녹음된 이 곡은 미국반 《David Bowie》에서는 누락되었다.

WE ARE THE DEAD
• 앨범: 《Dogs》 • 싱글 B면: 1976년 4월 [33위]

《Diamond Dogs》의 트랙 중 유일하게 라이브에서 연주되지 않았기 때문에 〈We Are The Dead〉는 보위가 남긴 정전 중에서도 가장 심각하게 저평가된 트랙으로 남은 것 같다. 원래 뮤지컬 「1984」에 수록될 요량으로 구상된 이 곡의 가사는 윈스턴 스미스가 줄리아에게 품은 운명적 사랑을 참고했다. 조지 오웰의 원작 소설에서, 두 연인은 사상경찰이 윈스턴을 체포하기 위해 접근하는 그 순간 '우리는 망자다we are the dead'라는 말을 반복한다. 하지만 보위가 남긴 모든 명작처럼, 이 노래는 오리지널을 넘어서는 미묘한 여운을 뿌리며 우리를 도발한다. 데이비드가 '그들이 계단을 오르는 소리가 들려I hear them on the stairs'라고 속삭이는 순간, 우리는 오웰의 작품-"계단을 오르는 군화 소리가 들려"-

뿐 아니라 〈The Man Who Sold The World〉까지 소환하게 된다-'우리는 계단을 올라갔어We passed upon the stair'-.

가사는 〈Sweet Thing〉에서 보여준 것과 같은 잔혹한 지점을 포착하고 있는데, 처절함은 이내 다른 처절함으로 대체되며 노랫말은 앨범에서 가장 불길한 지점으로 향한다: '천국은 침대맡에 있지, 고요는 지옥과 대치하고 있어 (⋯) 자본가들의 극장이야 - 그들의 수를 세어봐, 15명이 탁자 주변에 있어, 세련된 흰옷을 입고 있지Heaven is on the pillow, its silence competes with hell (⋯) It's the theatre of financiers - count them, fifteen round the table, white and dressed to kill'. 숨죽일 듯한 일렉트릭 키보드와 정처 없이 떠도는 기타 피드백, 멜로드라마를 연상케 하듯 멀티트랙으로 녹음된 보컬은 이것이 바로 《Diamond Dogs》의 심장부임을 알리는 것처럼 악몽에 가까운 무드를 연출한다. 그 어디쯤 〈We Are The Dead〉가 있다.

녹음은 1974년 1월 16일, 올림픽 스튜디오에서 이루어졌다. 훗날 이 트랙은 B면 곡들을 무시했던 팬들을 위한 1970년대 중반 RCA의 정책에 따라 〈TVC15〉 싱글에 포함되기도 했다. 수많은 밴드들이 이 곡을 커버했는데 그중에는 사이코틱스와 패션 퍼피츠도 있었다. 보위의 오리지널 버전은 2005년 영화 「3달러로 남은 사나이」 사운드트랙에 실렸다.

WE PRICK YOU (데이비드 보위/브라이언 이노)
• 앨범: 《1.Outside》

1995년 1월 녹음된 〈We Prick You〉는 드럼앤베이스 스타일에 처음 발을 디딘 보위의 모습을 보여주는 초기 자료라 할 수 있다. 맹렬히 몰아붙이는 프로디지풍의 〈Little Wonder〉와는 현격한 차이를 보이는 곡이지만 말이다. 이노가 연주하는, 범상치 않은 웅웅대고 삑삑거리는 사운드로 가득한 이 곡에서 보위는 멋지고 리드미컬하게 익살스러운 보컬을 소화하며 틀림없는 '재판관의 목소리'를 구현한다. 따라서 이 트랙은 단순히 가사라기보다는 단어들을 리듬에 실어 전달하는 것처럼 보이는데, 보위는 그 결과를 "미친 것 같다"고 묘사했다. 곡의 분위기는 임박한 대재앙 속에서 성적 욕구의 절박함을 표현했다: '악몽이 다가올 때는 섹스를 하고 싶어 (⋯) 빨리 끝내고 죽는 거야Wanna be screwing when the nightmare comes (⋯) wanna come quick

then die'. 위협하는 듯 외치는 코러스는 핑크 플로이드의 《The Wall》의 법정 클라이맥스를 연상케 한다. 브라이언 이노의 메모에 따르면 오리지널 후렴구는 '우리는 널 따먹겠어we fuck You'였다고 하는데, 가제는 'Robot Punk'였다고 한다. 한편으로 이노는 카를로스 알로마를 높게 평가했다. "그야말로 놀라운 공헌을 세웠죠. 그의 연주는 액체처럼 미끄러지는 것 같았어요. 그가 주조해낸 리듬 라인에는 항상 사랑스러운 멜로디가, 멜로디 라인에는 리듬이 박혀 있었죠."

'당신은 존경을 표했어, 심지어 동의하지 않을 때조차You show respect, even if you disagree'에서 분절되는 루프는 원래 문화평론가 카밀 팔리아를 겨냥한 것이었다. "그녀는 결코 내 전화에 답을 하지 않았어요." 보위는 웃었다. "그녀의 조수를 통해 메시지를 계속 보내긴 했죠. '정말 데이비드 보위라고? 뭐, 그게 그렇게 대단한가?' 정말 두 손 두 발 다 들었죠! 그래서 그녀에 대한 언급을 내 이야기로 바꿨어요." 브라이언 이노는 첨언했다. "사운드를 들으면 그녀와 아주 닮았어요." 이 곡은 'Outside' 투어에서 연주되었다.

WE SHALL GO TO TOWN (데이비드 보위/리브스 가브렐스)
• 싱글 B면: 1999년 9월 [16위] • 보너스 트랙: 《'hours...'》(2004)
침울한 리듬, 페이즈 보컬 이펙트, 프로그램된 신시사이저는 《'hours...'》 세션 동안 베를린 시기를 패러디했음을 알린다. 가사는 앨범에서 '과거를 추방한 것'에 대한 반복적 후회다: '결코 자신이 누구였는지 잊어서는 안 되지Never forget who you've been'. 보위는 충고한다. 그렇다고 '옛것을 가져와선 안 돼 (…) 멍청이들만이 과거로 돌아가는 법이지Don't bring your things (…) only the fool turns around'. 어쩌면 〈We All Go Through〉와 헷갈릴 법한 이 트랙은 〈Thursday's Child〉 CD 슬리브에는 'We Shall All Go To Town'으로 잘못 표기되었다.

WE SHOULD BE ON BY NOW : 'TIME' 참고

WE'LL CREEP TOGETHER (데이비드 보위/브라이언 이노/리브스 가브렐스/마이크 가슨/에르달 크즐차이/스털링 캠벨)
이메일로 전송된 《1.Outside》의 어드밴스 보도자료에는 한 편의 난센스 같은 이 곡을 즉흥으로 연주하는 보위와 브라이언 이노의 영상이 포함되었다(공식 제목은

정해지지 않았다). 영상은 〈Diamond Dogs〉의 오프닝을 연상시키듯 데이비드가 가상의 관객에게 말을 건네는 것으로 시작한다. 하지만 이번에 그는 잔뜩 멋을 부린 배우 스타일을 한 채 영국 상류층 말투로 이렇게 선언한다. "우리는 틀림없이 정보의 슈퍼 고속도로를 달리고 있습니다. 내가 보기엔 여러분 모두 넘버원 패킷 스니퍼예요!" 그러고 나서 보위는 짧은 소절을 노래한다. '우리는 함께 기어갈 거야, 당신과 나 모두 / 피도 눈물도 없는 크롬 하늘 아래We'll creep together, you and I / Under a bloodless chrome sky'. 보컬에 깔린 침울한 신시사이저 백킹은 앨범에 담긴 몇몇 세구와 다르지 않다.

두 개의 다른 녹음 버전(더욱 우월한 긴 에디트 버전과 이와는 판이하게 5분으로 편곡된 버전. 후자는 이 곡이 정말 아름다운 곡으로 탈바꿈했음을 드러낸다)은 2003년 유출된 트랙이다(더 자세한 정보에 대해서는 'THE 'LEON' RECORDINGS'를 참고).

THE WEDDING
• 앨범: 《Black》
1992년 4월 24일, 데이비드 보위와 이만 압둘마지드는 스위스 로잔 시청에서 비공개 결혼식을 올렸다. 그로부터 한 달 남짓 지난 6월 6일, 커플은 플로렌스에 있는 세인트제임스성공회교회에서 엄숙한 결혼식을 진행했다. 결혼식에 유일하게 초청받은 『헬로!』 매거진은 세계에서 가장 사진 잘 받는 신랑과 신부를 담은 장장 24페이지짜리 호화판 특집기사를 내보냈다. 기사에는 들러리를 맡았던 조(바로 그 전주 아버지와 함께 무스티크 섬에서 21번째 생일 파티를 열었다), 78세가 된 데이비드의 어머니 페기, 이만 가족, 오노 요코, 브라이언 이노, 보노, 영화배우 에릭 아이들(그는 훗날 이렇게 말했다. "한 편의 코미디였죠. 이노, 오노, 보노라뇨…")도 실렸다. 보위의 어린 시절 친구이자 가끔 백킹 보컬리스트로 참여했던 제프리 맥코맥이 식이 거행되는 동안 시편 121편을 낭송했다.

신랑 신부 가족의 종교적 배경이 다른 탓에, 보위와 이만은 신자였지만 둘 다 그리스 정교 신자는 아니었다. 결혼식 음악이 특정 정파에 맞춰질 수 없다는 건 이미 예고된 바였다. "우린 둘 다 〈Here Comes The Bride〉를 혐오했어요. 결코 좋아할 수 없는 곡이었죠." 보위는 이렇게 설명했다. "신부 입장곡으로 우리는 불가리아

그룹이 부른 잔잔한 〈Evening Gathering〉을 골랐어요. 맞춤형 예식을 올리고 싶었죠. 신부 이만이 내가 먼저 등장하는 것과, 식을 위한 곡을 작곡하는 것을 허락했어요. 그래서 그렇게 했죠."

원래 데이비드와 소말리아 태생인 신부 각각의 문화적이면서 영적인 감수성을 결합할 의도로 탄생한 곡은 나중에 《Black Tie White Noise》의 오프닝 트랙으로 실리면서 더 펑키(funky)한 형태로 다시 작업되었다. 〈The Wedding〉은 댄스 비트, 저 멀리서 들리는 백킹 보컬과 동방풍의 색소폰 종지(cadence)를 혼합해 앨범을 위한 단단한 지지대가 되었다. "내 자신의 성장과 우리 관계의 특징을 대표하는 곡을 써야만 했어요." 데이비드는 『롤링 스톤』에 이렇게 말했다. "실제로 이 곡은 분수령이었어요. 헌신과 약속, 그 약속을 지키기 위한 힘과 인내에 대한 사유와 감정이 폭발하는 계기가 되었으니까요. 교회 음악을 쓰는 동안 모든 게 내 자신으로부터 우수수 쏟아져 내렸어요. 그때 생각했죠. '여기서 멈출 수 없어. 더 나아가야만 할 것 같아.' 스스로에게도 개인적 경험에 근거해 곡을 쓰게 된 잠정적 단초라 할 수 있었어요. 그러니까 이 곡이 앨범 창작을 촉발한 겁니다.'"

THE WEDDING SONG
• 앨범: 《Black》

보위는 《Scary Monsters》의 선례를 따라, 《Black Tie White Noise》의 오프닝 트랙을 매만져 클로징 트랙으로 삼았다. 이 곡은 자신의 '수호천사angel for life' 이만에게 바치는 곡으로 데이비드 자신의 말을 빌리자면 "이만이 원했던 바대로 모든 면이 달콤했다"고 한다. 인스트루멘털 버전에 담긴 앰비언트풍 백비트는 마음에 와닿는 간결한 서약에서 정점을 이룬다. '좋은 사람이 될게, 착한 소년이라면 그래야 하듯I'm gonna be so good, just like a good boy should'. 이 곡 역시 베를린 시기로의 잠재의식적 회귀이다. 〈Beauty And The Beast〉에서 따온 저 서약만 해도 그렇다.

WEEPING WALL
• 앨범: 《Low》

몇몇 출처에 따르면 〈Weeping Wall〉의 초기 버전은 1975년 체로키 스튜디오에서 녹음되었지만 결국 무산된 「지구에 떨어진 사나이」의 사운드트랙을 위해 쓰였다고 한다. 하지만 1977년 보위는 《Low》에 수록된 이 곡이 "베를린 장벽의 비참에 대한 것"이라고 강하게 주장한 바 있다. 〈Weeping Wall〉에서 보위는 음을 반복적으로 '쌓아올리는' 필립 글래스의 영향을 받아 기타, 피아노, 실로폰, 비브라폰을 포함한 모든 악기를 연주한다. 〈Warszawa〉와 유사한 방식으로 〈Weeping Wall〉은 테이프에 1부터 160까지 숫자를 적은 뒤 임의의 지점에서부터 시퀀스를 시작했다. 이 곡은 2002년 6월 11일 로즈랜드 볼룸에서 열린 웜업쇼(warm-up show)에서 《Low》가 완전한 형태로 연주되는 동안 처음으로 무대에 올랐다. 그로부터 2주 후 열린 멜트다운 콘서트에서 보위의 입장 음악으로 사용되었으나 'Heathen' 투어 레퍼토리에서는 사라졌다.

WHAT IN THE WORLD
• 앨범: 《Low》 • 라이브 앨범: 《Stage》
• 라이브 비디오: 「Moonlight」

이 곡은 보위가 《Low》에서 아트 록과 단순한 팝을 결합해 보다 대중적인 시도를 한 순간이다. 빗발치는 기타 사운드, 디스토션 걸린 퍼커션 이펙트, 낮게 깔린 이기 팝(그가 유일하게 《Low》 크레딧에 이름을 올린 순간)의 백킹 보컬을 배경으로 신시사이저의 '삐' 소리가 입체감을 형성한다. 샤토 데루빌 스튜디오의 엔지니어 로렌트 티볼트는 훗날 이 곡의 백킹 트랙이 원래 이기 팝의 솔로 앨범 《The Idiot》을 위해 구상되었고 'Isolation'(훗날 이기 팝이 발표한 곡과는 무관하다)이라는 제목으로 녹음되었다고 주장했다. 〈Sound And Vision〉과 유사한 지점을 점유한 노랫말은 불안과 침잠을 암시하는 듯하고-'방구석에 깊숙이 박혀, 절대 네 방을 떠나선 안 돼Deep in your room, you never leave your room'-, 또 다른 보위의 전매특허인 페르소나의 등장으로 끝을 맺는다. 이 부분에는 자신이 가장 최근에 선보인 페르소나에는 진정성이 담겨 있다는 암시가 들어 있다-'넌 어떻게 진짜 내가 될래?What you gonna be to the real me?'-. 이 구절은 틀림없이 도피를 노래한 사이먼 앤드 가펑클의 곡 〈I Am A Rock〉을 연상시키고-'내 방 안에 숨으면, 그 안에서 안전함을 느껴 Hiding in my room, safe within my room'-, '당신의 사랑을 위해for your love'라 반복해 외치는 부분은 야드버즈의 1965년 히트곡 제목을 떠오르게 한다.

레게 스타일로 재편곡된 버전은 'Stage', 'Serious

Moonlight' 투어 내내 연주되었는데, 이 버전은 훗날 'Outside'와 'Heathen'의 몇몇 공연에서 부활했다.

WHAT KIND OF FOOL AM I? (앤서니 뉴리)
그룹 버즈가 라이브에서 연주한 앤서니 뉴리의 곡이다.

WHAT'D I SAY (레이 찰스)
매니시 보이스가 라이브에서 연주한 레이 찰스의 1959년 미국 히트곡이다.

WHAT'S REALLY HAPPENING? (데이비드 보위/리브스 가브렐스/알렉스 그랜트)
• 앨범: 《'hours...'》
1998년 10월 보위는 곧 발표될 트랙 중 한 곡의 가사가 '작사 경연대회'의 최종 결선 진출작으로 완성될 거라 공지했다. 반쯤 완성된 〈What's Really Happening?〉의 가사가 정식으로 보위넷에 올라왔을 때, 주최측은 우승한 사람은 공동 작사가로 크레딧에 이름을 올리게 되고, 뉴욕의 녹음 스튜디오로 초청되는 한편, 보위의 퍼블리셔 버그 뮤직과 15,000달러짜리 계약도 체결하게 될 것이라 밝혔다. 언론은 이 스토리에 빠져들었다. 곳곳에서 선 넘은 예측들이 쏟아졌다. 훗날 밝혀진 바에 따르면 희망에 부푼 응모자들은 8만 명에 달했는데, 그중에는 그룹 큐어의 멤버들도 있었다.

1999년 1월 20일, 우승자는 오하이오에 사는 알렉스 그랜트로 결정됐다. "웹에 올라온 이 곡의 가사를 처음 봤을 때 참 독특한 가사라는 생각이 들었죠." 보위는 언론 발표를 통해 이렇게 선언했다. "자, 다음 작업이 기대되는군요. 웹에 올라온 이 곡에 대한 최종 정보를 공동 작사가인 알렉스 그랜트와 공유하게 될 겁니다. 인터넷은 전방위 상호작용 어드벤처가 가능한 공간이에요." 버뮤다에서 이미 녹음된 백킹 트랙을 가지고, 보컬과 오버더빙 레코딩은 1999년 5월 24일 룩킹 글래스에서 진행되었다. 보위넷을 통해 생중계된 세 시간 동안의 세션의 클라이맥스는 알렉스 그랜트가 보위와 함께 백킹 보컬을 녹음하는 장면이었다. 데이비드는 이렇게 말했다. "오늘 저녁 한 일 중 가장 마음에 드는 건 알렉스와 그의 친구 래리에게 용기를 불어넣어 자신이 쓴 곡을 노래하게 한 것이었습니다." 나중에 보위는 "타고난 작사가" 그랜트가 벌어들인 돈을 대학교에서 문학 수업을 이수하는 데 사용했다고 밝혔다.

〈What's Really Happening?〉은 《'hours...'》의 부드러운 전반부가 지나간 후 등장하는 상대적으로 하드한 면모를 가진 두 곡 중 먼저 수록된 트랙이다. 록 기타가 슈프림스의 〈You Keep Me Hangin' On〉에서 빌려온 것 같은 보컬 멜로디 위로 층을 쌓는다. 저 제목은 앨범에 잘 드러난 실재와 기억에 대한 불신을 재차 주장하고 있다. 사이버펑크에 근접한 그랜트의 가사는 앨범의 테마인 '정밀한 시간 측정'과 잘 조화를 이룬다(하지만 어쩌면 데이비드는 다음 가사를 1970년대 핑크 플로이드처럼 써본 게 아닐까? '심장은 낡은 시계가 되지 / 영혼 속에선 계속 재깍거릴까?Hearts become outdated clocks / Ticking in your mind?'. 이 곡에는 과거 보위가 작곡한 곡들의 향수가 녹아 있다. 울부짖는 듯한 보컬 스타일은 〈Scary Monsters〉로부터 직접 가져온 것이고, 반복되는 코러스 라인 '무엇이 우릴 갈라놨어?what tore us apart?'는 틴 머신의 곡 〈One Shot〉의 가사를 재활용한 것이다.

WHEELS
이 임시 제목은 결국 발매되지 못한 영화 「지구에 떨어진 사나이」 사운드트랙 세션이 진행되던 1975년 체로키 스튜디오에서 녹음된 인스트루멘털 트랙에 붙여진 것이었다. 보위의 공동 작업자 폴 벅매스터는 훗날 폴 트린카에게 "이 곡엔 부드럽고 멜랑콜리한 무드가 담겨 있다"고 말했다.

WHEN I LIVE MY DREAM
• 앨범: 《Bowie》 • 컴필레이션: 《Deram》, 《Bowie》(2010)
• 라이브 앨범: 《Bowie》(2010) • 비디오: 「Tuesday」, 「Murders」
〈When I Live My Dream〉은 1967년 2월 25일 앨범 버전이 녹음된 그 순간부터 보위의 초기 레퍼토리에서 친숙한 곡이 되었다. 서로 다른 버전들이 연이어 등장했다는 점은 데이비드와 케네스 피트 모두 이 곡을 높게 평가했다는 것을 의미한다. 틀림없이 이 곡은 《David Bowie》 안에서도 가장 우수한 송라이팅이 담긴 곡이라 할 수 있다. 악의라곤 없는 사랑 노래처럼 시작했던 곡은 전개되면서 어두운 저류 속에서 고통을 펼쳐 보인다. 보위는 자신의 감정을 은막 위 허구로 극화시켜 제시-'저들에게 난 꿈이 있다고 말해, 네가 주연이라고 말해Tell them that I've got a dream and tell them you're the starring role'-하는데, 이는 훗날 여러 가사

372

를 통해 드러나게 될 영화적 판타지를 예시한다.

아이버 레이먼드가 재편곡해 앨범 발매 불과 이틀 후인 1967년 6월 3일 녹음된 두 번째 버전은 데람 측이 ⟨Let Me Sleep Beside You⟩를 거절함에 따라 10월 싱글로 제안되었지만 역시 퇴짜를 맞았다. 이 두 번째 버전은 나중에 「Love You Till Tuesday」에 사용되었는데, 1984년까지는 미공개 상태였다. 두 버전 모두 《The Deram Anthology 1966-1968》과 《David Bowie: Deluxe Edition》에 수록되었다.

1967년, 이 곡은 피터 폴 앤드 메리에게 전달되지 못했다. 그동안 보위는 1967년 12월 18일 첫 BBC 라디오 세션에서 새 녹음을 하고 있었는데, 이 작업은 후에 《David Bowie: Deluxe Edition》으로 발매되었다. 그 무렵 보위는 린지 켐프의 「Pierrot In Turquoise」에서 자주 ⟨When I Live My Dream⟩을 불렀는데, 이 곡은 데이비드의 현실화되지 못한 카바레 쇼에 포함되기도 했다. 1969년 1월 24일과 29일, 데이비드는 독일어로 보컬을 녹음했는데 리자 부슈의 번역을 통해 독일에서 방영될 「Love You Till Tuesday」에 삽입될 예정이었다. 하지만 결국 ⟨Mit Mir In Deinem Traum⟩-번역하면 뜻이 '네 꿈속에 머물고 싶어(With Me In Your Dream)'로 달라지는)-은 공개되지 못했고, 이후 3분 51초짜리 부틀렉이 돌아다녔다. 1969년 7월 26일 데이비드는 몰타 국제 송 페스티벌에 출연해 이 곡을 불렀다. 그로부터 6일 후에는 이탈리아 국제 페스티벌 디스코 주최측으로부터 '최우수 프로듀싱 레코드 상'을 받았다.

부틀렉에는 두 개의 다른 버전이 들어 있다. 첫 번째 버전은 데람에서 발매된 '버전 2'의 백킹에 단순히 노래만 다르게 부른 것이다. 한편 두 번째 버전은 오르간 반주에 맞춰 떨리는 보컬이 들어간 곡으로 3분 35초로 짧다. 텔레비전 쇼 「The Looking Glass Murders」를 위해 쓰인 이 곡을 부르는 동안 보위는 사다리 꼭대기에 선 채 립싱크를 한다. 그 아래에서는 린지 켐프가 피에로로 분한 채 모방의 죽음을 연기한다.

⟨When I Live My Dream⟩은 1984년 프랑스 영화 「소년 소녀를 만나다」의 사운드트랙에 포함되었다. 아름다운 포르투갈어 버전은 2004년 영화 「스티브 지소와의 해저 생활」 사운드트랙에 담긴 세우 조르지의 독특한 커버곡 중 포함되어 있다. 2016년 보위의 오리지널 버전은 히스로 공항 70주년 기념 광고 영상에 쓰였다.

WHEN I MET YOU

뮤지컬 「라자루스」를 위해 작곡되어 쇼의 마지막 부분에서 등장한 ⟨When I Met You⟩는 신중한 구원의 노래다. ⟨Never Let Me Down⟩의 깊고 어두운 후예라고 할만한 이 곡에서 토마스 제롬 뉴턴(혹은 데이비드 보위)은 '인생의 장면들'을 되돌아보며 모든 것을 변화시키는 관계의 힘을 증언한다(클래식이라기엔 살짝 애매한 아바의 곡 ⟨The Day Before You Came⟩도 유사한 주제를 다루긴 하지만, 소중한 인연이 서로 행복하게 살았다는 말은 결코 들어본 적 없다). 곡 제목이 지속적으로 반복되는 순간, ⟨When I Met You⟩의 화자는 '말할 수 없었고I could not speak', '당신이 내 입을 열었고you opened my mouth', '내 마음을 열었으며you opened my heart', '시체처럼 걸어다녔다I was the walking dead', '머리를 걷어차인 느낌이었으며I was kicked in the head', '미쳐버릴 것 같아서I was too insane', '어떤 것도 믿을 수 없었다could not trust a thing'고 고백하는데, 이 모든 것은 '당신을 만나게 된 건 신의 뜻It was not God's truth before I met you'이었다는 단언으로 수렴된다. 《Blackstar》 세션 기간 동안 보위는 복잡한 멀티트랙 보컬과 팀 르페브르의 멋진 베이스라인을 앞세워 에너지 넘치는 자신의 버전을 녹음했다. 백킹 트랙은 《Blackstar》 세션의 첫날이었던 2015년 1월 3일, 리드 보컬은 5월 5일에 녹음되었다.

WHEN I'M FIVE

• 컴필레이션: 《Tuesday》, 《Bowie》(2010) • 비디오: 「Tuesday」

1968년에 쓰인 이 초기 곡에 대한 평론가들의 반응은 엇갈렸다. 관건은 그들이 얼마나 설탕 바른 듯한 감상주의를 견딜 수 있는가였다. 노래는 세상의 미스터리를 골똘히 생각하는 어린 소년의 독백 형식을 취하는데, 데이비드의 초기 작곡 스타일을 관통하는 '일상적 비극'이 관습적으로 암시되며 완결된다. '아빠가 우는 이유가 궁금하다, 어서 다섯 살이 되었으면 좋겠다I wonder why my Daddy cries, and how I wish that I were nearly five', '할아버지 존스my grandfather Jones'가 나오는 부분은 매혹적일 만큼 자전적인 색채를 띤다. 하지만 이 시기 보위가 쓴 많은 곡들과는 달리, 이 노래 가사에 가장 큰 영향을 행사한 건 문학 작품이다. 실제로 이 곡에는 아이의 말로 전개되는 키스 워터하우스의 소설 『There Is A Happy Land』와 공명하는 지점이 있고, 노



먼 니콜슨의 시 〈Rising Five(다섯 살 무렵)〉와는 좀 더 밀접하다. 이 시는 원래 1954년 발간된 시집 『The Pot Geranium(제라늄 화분)』에 수록된 작품으로, 어서 어른이 되고 싶은 네 살배기 어린이라는 동일한 주제를 사용하고 있다. 시는 이렇게 시작한다: "'난 곧 다섯 살이야' 어린 아이의 말이다 / '네 살이 아냐', 작은 곱슬 타래가 / 머리 위에 얹혀 있네".

1968년 초부터 만들어진 거친 데모 버전은 어울리지 않게 크림의 〈I Feel Free〉를 인트로로 가져왔는데, 여기서 데이비드는 나중에 나온 버전보다 한 옥타브 낮게 노래한다. 〈When I'm Five〉는 곧 1968년 5월 13일 녹음된 BBC 라디오 세션을 통해 방송되었는데, 이는 보위가 부른 유일한 풀 버전 스튜디오 레코딩으로 남아 있다. 그해 말, 데이비드는 이 곡을 그다지 오래가지 못한 카바레 쇼케이스 레퍼토리에 포함시켰다. 1969년에는 BBC 버전이 「Love You Till Tuesday」에 삽입되기도 했다. 이 영상에서 그는 거대한 생일 케이크에 꽂힌 양초 사이를 아이처럼 비집고 돌아다니는 모습을 보여준다. 다음에 나온 2분 22초짜리 데모는 1969년 4월께 존 허친슨과 함께 작업한 것으로 보위가 〈When I'm Five〉를 여전히 《Space Oddity》에 수록할 것인지에 대해 고민하고 있었음을 암시한다.

1969년 1월 데이비드가 「Love You Till Tuesday」를 촬영하는 동안, 케네스 피트가 키운 비트스토커스는 싱글 〈Little Boy〉의 B면 곡으로 〈When I'm Five〉를 커버해 발매했다. 1년 전 3월, 녹음에 참여했던 보위는 자신의 버전과는 현저히 다르게 편곡된 트랙의 백킹 보컬을 불렀다. 하지만 보컬리스트 데이비 레녹스는 비굴하게도 보위의 BBC 세션 녹음에 들어간 특유의 프레이즈를 그대로 따라 했다. 훗날 이 버전은 2005년 《The Beatstalkers》와 2006년 컴필레이션 《Oh! You Pretty Things》에 수록되었다.

보위 자신의 버전은 2010년 이미 한참 전에 진행되었어야 마땅한 윤색 작업을 성공적으로 마친 뒤 《David Bowie: Deluxe Edition》에 수록되었다. 「Love You Till Tuesday」 사운드트랙에서 분명히 드러난 불안함을 꼼꼼히 제거한 상태로 말이다.

WHEN I'M SIXTY-FOUR (존 레넌/폴 매카트니)

당시 발매된 지 채 1년밖에 안 된 비틀스의 클래식 넘버는 보위의 1968년 카바레 쇼에 〈When I'm Five〉의 코

믹한 속편격으로 포함되었다.

WHEN THE BOYS COME MARCHING HOME

• 유럽 발매 싱글 B면: 2002년 6월 • 싱글 B면: 2002년 9월 [20위] • 보너스 트랙: 《Heathen》(SACD)

〈Slow Burn〉과 〈Everyone Says 'Hi'〉의 일부 구성 형식을 따라 녹음한 《Heathen》 세션에서 나온 이 아웃테이크는 현악, 피아노, 구슬픈 베이스로 가득 차 있다는 점에서 〈Slip Away〉와 유사한 사운드스케이프를 만들어낸다. 가사는 앨범의 테마인 고립, 유기, 실망을 소환하는데, 아마 가장 유사하게 들릴 트랙은 〈5.15 The Angels Have Gone〉일 것이다. 보위는 폭풍우가 몰아치는 하늘, 외국 해변, 붕괴된 관계를 멜랑콜리한 가사로 노래하는데, 이것은 외관상 머나먼 타국에서 벌어지는 전쟁에 나가기 위해 사랑하는 사람에게 이별을 고해야 하는 병사들의 상황을 배경으로 한 것처럼 보인다: '달이 영혼의 그물을 끌어당기는 동안 순수와 평정심을 그리워한다 / 태양이 내 멋진 신세계를 뒤덮는다, 하지만 정작 난 용기가 없어Making for some innocence and peace of mind, while the moon pulls up its net of souls / The sun presses down on my brave new world, but in truth I don't feel brave at all'. 이 대목에는 반복되는 역사에 대한 무딘 성찰이 드러난다. 그동안 패배한 아웃사이더는 절망에 빠진 채 역사를 응시한다. 2002년 6월 『데일리 미러』와의 인터뷰에서 보위는 지난 몇 달 동안 벌어진 사건들이 "역사로부터는 배울 게 아무것도 없다. 반복해서 볼수록, 더 이상 배울 게 없다는 걸 알게 된다"는 사실을 증명하는 것이라고 이야기했다. 노래의 어떤 시점에서 데이비드는 우울한 자화상-'내가 말과 함께 터덜터덜 1마일을 더 걸어가는 동안While I and the cobbled nag I ride stumble down another weary mile'-을 그려내는데, 이 장면은 그가 동요 〈This Is The Way The Old Men Ride(이게 노인들이 말 타는 방식이야)〉에 동일시했음을 보여준다. 보위는 《Heathen》이 공개될 무렵, 이를 상세히 언급했다 (2장 참고). 아름다운 곡이자 《Heathen》 세션에서 녹음된 가장 매력적이면서 슬픈 곡이다. 맷 체임벌린이 연주한 셔플링 드럼은 보위의 후속 앨범에서 다시 사용될 예정이었는데, 토니 비스콘티의 루핑을 거쳐 〈Bring Me The Disco King〉의 퍼커션 트랙이 되었다.

WHEN THE WIND BLOWS (데이비드 보위/에르달 크즐차이)

• 싱글 A면: 1986년 11월 [44위] • 보너스 트랙: 《Never》

• 컴필레이션: 《The Platinum Collection》, 《80/87》

• 다운로드: 2007년 5월 • 비디오: 「80/87」

지미 무라카미의 장편 애니메이션을 위한 타이틀곡이었던 〈When The Wind Blows〉로 보위는 1986년 뛰어난 영화 주제곡 '해트트릭'을 달성했다. 공동 작곡가 에르달 크즐차이의 도움으로 만든 이 곡은 적절한 불길함을 흘리며 맴도는 기타 리프를 중심으로 설계되었다. 보위와 그의 동시대인 이기 팝이 협업해 만든 《Blah-Blah-Blah》의 파워하우스 스타일을 연상시키는 이 화려한 멜로드라마풍 트랙이 왜 차트에서 빛을 보지 못했는지는 미스터리이다. 스티브 배런이 무라카미와 함께 감독한 비디오는 영화 장면 몽타주에 보위의 애니메이션 얼굴과 실루엣을 겹쳐 놓는 방식으로 작업되었다. 비교적 잘 알려지지 않은 이 곡은 2007년에 공개된 「Best Of 1980/1987」 DVD를 통해서만 공식적으로 발매되었다. 이래저래 잘 풀리지 않은 곡이다. 《1980/1987》 CD에 묻어간 것만으로는 모자라서, 최근까지 이 곡은 《Never Let Me Down》의 1995년 재발매반, 《Best Of Bowie》의 칠레/독일/스위스/오스트리아 에디션, 2005년에 출시된 《The Platinum Collection》에만 포함되었다. 상황은 2007년 오리지널 싱글 포맷에 익스텐디드 믹스와 인스트루멘털 믹스를 더한 다운로드 EP가 출시되면서 나아졌다. 여담이지만 영화에 수록된 버전은 더 짧은 3분 5초짜리 에디트 버전이었다.

WHERE ARE WE NOW?

• 싱글 A면: 2013년 1월 [6위] • 앨범: 《Next》

• 비디오: 「Next Extra」

2013년 1월 8일 화요일, 그리니치 평균시가 새벽 5시를 가리키던 그 순간, 데이비드 보위는 인터넷을 뜨겁게 달구고 있었다. 예고된 바 없었고 알려지지도 않았던 〈Where Are We Now?〉의 비디오가 비보와 유튜브에 소리 소문 없이 풀린 것이다. 그로부터 두 시간 안에, 데이비드 보위 관련 뉴스는 전 세계 언론의 헤드라인을 차지했다. 이른 오후까지 싱글과 앨범 《The Next Day》의 선주문 판매고는 모두 아이튠즈 차트 정상에 올랐다. 〈Where Are We Now?〉는 영국 차트 6위로 데뷔했는데, 이는 〈Absolute Beginners〉 이후 가장 높은 순위였다.

"잠이 오질 않았어요." 후에 토니 비스콘티는 『타임스』에 이렇게 말했다. "2년 동안 보안을 유지해왔죠. 두 달 전부터 발매 날짜를 의식하고 있었어요. 카운트다운을 했죠. 이제 47일 남았어. … 마지막 날 우리는 서로 이메일을 보냈어요. 이렇게 쓴 것 같아요. '손톱을 죄다 물어뜯고 있어. 이제 2시간 35분 뒤야.' 그러자 보위가 그러더군요. '2시간 26분이야.' 모두가 보위를 없는 사람 취급하고 있었죠. 그는 다음 날 음반이 무사히 출시되자 무척 기뻐하더라고요. 내가 말했죠. '아니, 뭘 생각한 거야?'"

곡, 비디오, 앨범의 존재, 그리고 지난 2년 동안 데이비드가 스튜디오에 머물렀다는 사실은 그의 최측근들을 제외하고는 모두에게 비밀로 부쳐졌다. 심지어 음반사 간부들과 홍보 담당도 최후의 순간까지 알지 못했다. 오랫동안 영국에서 보위 관련 홍보를 담당했던 아웃사이드 오거니제이션(The Outside Organisation)의 앨런 에드워즈도 발매 4일 전에야 싱글의 존재를 알게 되었는데, 그는 곡의 위력을 키울 수 있는 기발한 전략을 제안했다. 이 메시지는 불과 몇 시간 전 공지를 받은 소수의 기자에게만 극비리에 전달되었다. 그중엔 BBC의 예술전문기자 존 윌슨도 있었다. 존은 라디오 4의 프로그램 「Today」의 편집장과 접촉한 뒤, 예상대로 다음 날 아침 헤드라인을 결정해둔 상태였다. "사전에 계획된 바 없었던 사람들처럼 보였어요." 훗날 윌슨은 2016년 다큐멘터리 「Music Moguls」에 출연해 이렇게 말했다. "뭔가 하늘에서 뚝 떨어진 것 같았어요. 데이비드 보위가 복귀한다는 소식이었죠. 하지만 배후에선 계획된 톱니바퀴가 재깍재깍 돌아가고 있었어요. 라디오 4 프로그램 「Today」를 통해 보위가 컴백을 알린다는 아이디어는 팝 스타의 신개념 싱글 발매 전략이었죠. 헤드라인감으로 손색없는 문화적 순간이었어요."

기존 채널로도 홍보했지만, 홍보팀은 새로운 미디어를 잘 활용하는 여론 형성자들에게도 언질을 주었다. "우리는 다음 날 새벽 5시에 메일함을 열어 뭔가 흥미로운 이메일을 보낸 케이틀린 모런과 딜런 존스 같은 인플루언서들에게 미리 언질을 주었어요." 앨런 에드워즈는 회상했다. "그 시점부터 빵 터진 거예요. 그들이 트위터에 관련 내용을 올린 순간, 소셜 미디어엔 마치 들불이 붙은 것 같았죠."

〈Where Are You Now?〉는 심지어 《The Next Day》에 참여한 몇몇 뮤지션들에게도 충격이었다. "이 곡에서 베이스를 연주한 사람은 토니 레빈이에요. 노래가 라

디오에 나온 후에야 알게 되었죠." 앨범에서 중요한 베이스 연주를 전담한 게일 앤 도시는 회고했다. "그 곡에 대해 보위와 이야기했던 게 기억나요. 보위는 베를린 시기에 대해 곡을 쓰겠다는 아이디어가 있다고 말했어요. 그에겐 무척 강렬한 시기였죠. 알고 지내는 동안 보위는 종종 그 시기에 대해 언급하곤 했으니까요. 그는 과거를 돌아보는 스타일의 사람은 아니었어요. 하지만 베를린 시기는 틀림없이 그에게 강력한 흔적을 남겼죠. 게다가 너무 아름다운 곡이잖아요."

"처음 이 곡을 들었을 때 울고 말았어요." 이 트랙에서 드럼을 연주한 재커리 알포드는 고백했다. "복잡한 행복감을 담았다고나 할까요. 저 수려한 사운드는 또 어떻고요. 초인처럼 여겼던 사람의 연약한 내면을 느낄 수 있었어요."

〈Where Are We Now?〉는《"Heroes"》시기, 토니 비스콘티와 이기 팝과 자주 들르던 정글 나이트클럽부터 '카우프하우스 데스 베스텐스 백화점'(보위 가사에서 보통 '카데베'라 언급되는)까지 베를린 시기 동안 보위가 알던 레퍼런스들을 모조리 소환하는 트랙이다. 하지만 〈Where Are We Now?〉는 노스탤지어의 바다로 깊게 빠져들지만은 않는다. 제목이 가볍게 암시하듯 보위는 타임라인을 오가며 냉전 시대의 분단 베를린을 통일된 이후의 모던 시티와 비교, 대조한다. 그러면서 그 둘 모두를 관찰하며 자신을 '잃어버린 시간 속 남자a man lost in time'로 지칭한다. 그가 '죽은 사람처럼 멍하게 걷고 있어just walking the dead'라는 가사를 반복하는 부분은 토마스 하디가 과거를 명상하며 쓴 시 〈The Self-Unseeing(스스로를 보지 못함)〉을 연상시킨다. "여기 아주 오래된 마루가 있어 / 발자국에 닳고 구멍 나고 얇아진 / 여기엔 문이 있었지 / 지금은 죽은 사람들이 걸어 들어가던."

데이비드가 이 곡의 인터뷰어로 나선 소설가 릭 무디에게 말했던 세 단어는 "접점(interface)", "돌아다님(flitting)", 그리고 "벽(Mauer/독일어이며, 영어로는 wall)"이었다. 아니나 다를까 1989년 장벽이 무너진 후 베를린에서 일어난 수많은 변화들은 보위의 가사 속에서 조용히 분석 대상이 되곤 했다. 독일 통일 후 카데베 백화점은 전 동독 주민들의 숭배 대상이 되었는데, 그들에게 그곳은 새로 획득한 자본주의적 자유를 상징하는 '상업 신전' 같은 곳이었다. '수많은 사람들이 건너는 twenty thousand people' 뵈세브뤼케(Bösebrücke)는

1989년 11월 동독과 서독 사이의 첫 국경 통과지점으로 전 세계 뉴스의 헤드라인을 장식한 바로 그 다리다. 아마 앨범에서 가장 가슴 아픈 대목은 도입부일 것이다: '포츠다머광장 역에서 기차를 타야 했어 / 당신은 내가 할 수 있다는 걸 결코 몰랐겠지Had to get the train from Potsdamer Platz / You never knew that, that I could do that'. 이 가사는 2차 세계대전 동안 초토화되었다가 결국 베를린 장벽으로 갈라진 포츠다머광장을 소환한다. 1961년부터 1989년까지 외부 세계에 완전히 봉쇄된 독일 내에서도 '유령역'으로 악명 높았던 바로 그곳이다. 당시 서베를린의 한 지역에서 다른 지역으로 이동하기 위해서는 동독 쪽으로 잠시 빠지는 철로를 타야 했기 때문이었다. 그래서 보위가 살던 시절엔 '포츠다머광장 역에서 기차를 타는 일'이 불가능했다. 수많은 승객들이 기차를 탈 수 있게 된 건 1992년 역이 재개방된 이후다.

가사는 우아하고 좀 우울한 인스트루멘털 트랙을 배경으로 전개되었는데, 이 트랙은 2011년 9월 13일 처음 녹음되었고 후에 오버더빙 작업을 거쳤다. 특별히 헨리 헤이가 연주한 아름다운 피아노가 보위 자신이 연주한 트랙 위에 덧입혀졌다. "〈Where Are We Now?〉는 데이비드와 함께 작업하게 된 첫날 가장 먼저 연주했던 트랙이었어요." 헤이는 내게 이렇게 말했다. "데이비드가 이미 피아노로 많은 부분을 연주해 두었더라고요. 그래서 그의 연주와 내 연주(별건 아니었지만)가 결합된 형태로 앨범에 실리게 된 거죠. 엔딩 부분은 다 내가 연주했다고 확신해요. 전 과정이 아주 유기적이었죠." 게리 레너드의 기타와 피아노가 합쳐진 연주는 10년 전 발매된《Reality》의 선구자격 노래 〈The Loneliest Guy〉를 연상시킨다. 또 다른 뿌리는 〈Where Are We Now?〉만큼이나 반성적이고 과거의 추억을 세심하게 계획된 유약함으로 일궈낸 멜랑콜리한 힘을 가진 〈Thursday's Child〉이다. 가사나 편곡도 그렇지만, 결정적으로 보위의 떨리는 듯 유약한 보컬 전달 측면에서 그렇다. 데이비드는 백킹 트랙을 녹음한 몇 주 후인 2011년 10월 22일 〈Where Are We Now?〉의 리드 보컬을 녹음했다. 곡이 공개되던 순간, 사전 정보를 많이 얻지 못한 미디어들이 "늙고 쇠약해진 보위가 오랜 칩거 생활을 마치고 모습을 드러냈다"고 떠들기까진 그다지 오랜 시간이 필요하지 않았다. 보위의 작품에 친숙한 사람들이라면 그가 정말 초기부터 특색 있는 보컬을 사

용해왔다는 점을 알고 있었다. 그들은 특정 무드와 정서에 어울리는 유약한 보컬도 〈The London Boys〉나 〈Letter To Hermione〉에서 이미 들려준 것임을 알고 있었다. 그럼에도 불구하고, 컴백 싱글로 〈Where Are We Now?〉를 고른 보위는 자신의 목소리가 한물갔다는 결론으로 비약할 사람들이 존재하리라는 걸 너무 잘 알았다. 때문에 이 전략은 자신의 작품을 전적으로 통제한 예술가의 대담한 숨임수였다. 또 많은 평론가들을 잘못된 길로 인도해 체면을 구기게 만든 무심한 행보였다. 적절한 시점에, 그들은 《The Next Day》의 어딘가에서 대지를 뚫어버릴 듯 강력한 보컬을 듣게 될 터였다.

곡만큼 구슬프고 암시로 가득한 〈Where Are We Now?〉의 비디오를 위해 보위는 토니 아워슬러의 힘을 빌렸다. 설치미술가이자 비디오 작가인 아워슬러의 트레이드마크인 얼굴-투사 기법은 1997년 〈Little Wonder〉의 비디오와 그 후에 열린 'Earthling' 투어에서 큰 효과를 발휘해 왔다. "처음에는 내가 이런 프로젝트에 부합하는 결과물을 낼 수 있는 건지 궁금했어요. 10년의 침묵을 깨고 깜짝 컴백한다는 상황의 중대성 때문이었죠." 훗날 아워슬러는 『언컷』에 이렇게 말했다. "하지만 이미 그렇게 하기로 정했다는 데이비드의 말을 경청했어요. 그의 머릿속은 온통 분절된 비디오 이미지들로 가득했죠. 둘이 함께 생각해낸 몇 가지 아이디어들이 있었어요. 내 작업실에서 탄생한 공동 작업의 결과물이었죠." 비디오에 담긴 생생한 요소들은 아워슬러의 스튜디오에서 이틀 동안 촬영되었다. 베를린을 담은 거친 입자의 영상이 흘러가는 동안 가사가 화면 위를 지난다. 보위의 일그러진 아바타가 등장하고 그 옆엔 아워슬러의 아내이자 화가 재클린 험프리스가 무표정한 얼굴로 동물 인형이 된 채 놓여 있다. 이후 마지막 순간 V&A 뮤지엄에서 열린 데이비드 보위 회고전 장면으로 영상은 끝난다. "저 인형들이 보이죠." 아워슬러의 설명이다. "저 도플갱어들은 전기의 힘을 빌려 만든 형상이에요. 1990년대 초반부터 내가 사용했던 표현 방식이죠. 데이비드는 매디슨 스퀘어 가든에서 열린 그의 50세 생일 기념 공연에서 그 방법을 그대로 써먹었어요. 실제로 우리가 함께 뭔가를 했던 건 그게 처음이었죠. 그는 나를 데리고 자신의 스튜디오로 갔어요. 거기서 그 인형들을 꺼내더니 이렇게 말했죠. '이걸 사용해봐요.' 광기 어린 스튜디오 안에서 마치 전기 마법 카펫을 탄 듯 곡의 탄생과정을 보게 된 건 환상적인 경험이

었어요."

지금껏 보위의 비디오에는 의미가 없었던 적이 없다. 심지어 황당하고 부끄럽게도 옷깃을 풀어헤친 채 〈Ashes To Ashes〉 화면에 나타났던 스티브 스트레인지처럼 우연이었다고 할지라도 말이다. 그러한 우연들은 엄청난 함축을 지닌 제스처와 마찬가지로 보위의 마스터플랜 속으로 품격 있게 편입되었다. 하지만 〈Where Are We Now?〉의 시점으로 돌아가면, 게임은 새로운 국면을 맞이하게 된다. 이 비디오에는 관객을 데리고 놀 줄 아는 보위의 센스가 있다. 완벽에 가까운 베테랑이 화면 속에 장난스럽게 흩날린 이미지와 디테일은 관객에게 달려들었다가 다시 맹렬하게 흩어져버릴 예정이었다. 비디오 속 스튜디오에 난잡하게 널린 잡동사니들(다이아몬드, 강아지, 눈송이, 눈알, 야구 배트, 빈 병, 코브라)은 상상력 풍부한 보위 팬들에게 오랫동안 생각할 만한 이야깃거리를 제공해주었다. 하지만 그보다 주목해야 할 것은 데이비드가 입은 티셔츠이다. 3분 정도가 흘러간 시점, 보위는 마침내 인형에서 떨어져 나와 인간의 모습으로 육화한 채 스튜디오 한 구석에 홀로 스프링 제본된 노트를 들고 서 있다. 'm/s Song of Norway'라는 문구가 적힌 티셔츠는 보위 팬들을 겨냥한 노골적인 장치로, 그들이 1970년 영화 「송 오브 노르웨이」를 떠올릴 수 있도록 하는 방아쇠가 된다. 이 영화에서 댄서로 분한 허마이어니 파딩게일은 충격적인 이별을 겪게 되는 중요한 역할을 맡았는데, 그녀는 이미 보위라는 전설을 지탱하는 주춧돌이 된 지 오래였다. 영화 「송 오브 노르웨이」의 내용은 〈An Occasional Dream〉의 가사를 빌려 말하자면, '내게서 멀리 떨어져 춤을 추는 그대danced you far from me'에 대한 것이었다. 따라서 이 비디오에서 보위가 그 글귀가 적힌 티셔츠를 입은 것은 아련한 향수와 젊은 시절의 분노에 대한 치밀하게 계산된 기표나 마찬가지였다. 하지만 이 모든 것 중에서도, 접두사 'm/s'는 주의 깊게 읽어야 할 음절이다. 결국 그 글자의 의미는 1970년 오슬로에서 진수된 배 '송 오브 노르웨이'로 밝혀졌는데, 그 이름은 영화 제목과는 아무런 관계가 없다. 이 선박은 1997년까지 송 오브 노르웨이라는 이름으로 항해를 계속했는데, 그렇다면 우리는 보위가 이 몇 년 사이 어느 시점에 선박 회사와 접촉했고, 분명한 영감에 이끌려 이 티셔츠를 제작했다고 가정해야만 한다. 그건 그렇다 치자. 이것은 데이비드가 자신의 신화를 뒤적거리기 시작했다

는 신호이자, 본인의 작품을 오해한 자들에게 유쾌하게 보내는 경멸의 표시이다. 작품 속 모든 요소들은 작품을 해독할 수 있는 단서라고 우리를 유인하면서 보위는 꼼꼼히 대하소설을 집필했던 것이다. 하지만 티셔츠가 노르웨이 선박 회사로부터 따온 것임을 암시하던 보위는, 가장 적절한 시점에서 기적처럼 그 메시지를 페이소스와 의미로 가득 찬 오브제 트루베로 변화시킨다. 이 장면은 보위가 지금껏 설명하려고 했던 자신의 창작 전반에 대한 효과적인 요약이다.

기묘한 우연의 일치를 즐길 줄 아는 사람이라면, 이 노래가 송 오브 노르웨이가 1997년 이후 여러 차례 소유권 이전과 이름 변화를 겪은 후 녹음되었다는 사실을 알아야 한다. 퇴역하기 전까지 이 선박의 이름은 아시아 스타 크루즈사 소속의 '포르모사 퀸'이었다. 배는 2013년 11월 마침내 고철로 팔렸는데, 〈Where Are We Now?〉 비디오에서 기념된 지 불과 몇 개월 후였다.

또 다른 흥미로운 지점은 이 노래의 제목이 데이비드 보위의 아들인 덩컨 존스가 감독한 2009년 장편 영화 데뷔작 「더 문」의 오프닝 숏에 나온다는 사실이다. "Where Are We Now?"라는 문구가 스크린에 나오며 영화는 시작되고 내레이터의 서술이 등장한다. "'에너지'라는 말이 금기어인 시대가 있었다. 불 하나 켜는 것도 힘든 시기였다. 불빛이 사라진 도시엔 식량이 부족했고, 자동차는 휘발유로 움직였다. 하지만 다 옛날 이야기다. 우리는 지금 어디에 있는가?" 이 내레이션은 계산된 삽입인가? 아니면 존스 가족 안에서만 통하는 농담인가? 그것도 아니라면 완전 우연의 일치인가? 우리는 결코 알 수 없으리라. 이런 일이 처음은 아니었고, 틀림없이 마지막도 아니었다. 데이비드 보위는 그 어느 것도 놓칠 수 없는 사람 아닌가.

〈Where Are We Now?〉는 이후 뮤지컬 「라자루스」에 삽입되었는데, 베를린 공연 당시 비디오가 함께 상영되기도 했다.

WHERE HAVE ALL THE GOODS TIMES GONE! (레이 데이비스)

• 앨범: 《Pin》

《Pin Ups》의 전체 풍경과는 이질적인 〈Where Have All The Good Times Gone!〉(느낌표는 보위가 슬리브 노트에 추가했다)의 오리지널은 차트 히트곡이 아니었다. 원래 킹크스가 1965년 싱글 B면으로 공개했던 이

곡에서 잠시 나타나는 레이 데이비스의 리프는 믹 론슨의 민감한 스타일에 제격이었다. 한편 보위의 가사는 1960년대 중반 그가 천착했던 주제인 '가정이라는 환영으로부터 벗어나기'에 잘 어울린다. "종종 더 난해한 연주를 시도하려 했어요. 그래야 더 자유롭게 편곡할 수 있으니까요." 훗날 데이비드는 '커버 버전'에 대한 접근 방식을 털어놓았다. "어떤 순간에는 오리지널 편곡과 거의 똑같이 작업하는 게 낫다고 생각했어요. 하지만 더 난해하게 푸는 게 낫겠다 싶었죠."

1996년 'Summer Festivals' 투어(특히 6월 22일에 열린 로렐라이 페스티벌)에서 〈Aladdin Sane〉이 연주되는 동안, 게일 앤 도시는 가끔 이 곡의 보컬을 맡았다. 한편 보위는 킹크스의 곡 〈All Day And All Of The Night〉을 슬쩍 부르는 것으로 응수했다.

WHERE'S THE LOO : 'ERNIE JOHNSON' 참고

WHISTLING

저작권협회 BMI 리스트에 의하면 이 수수께끼 같은 제목을 가진 곡의 공연권은 데이비드 보위에게 있다.

WHITE LIGHT/WHITE HEAT (루 리드)

• 라이브 앨범: 《Motion》, 《Beeb》 • 싱글 A면: 1983년 10월 [46위]
• 라이브 비디오: 「Ziggy」, 「Moonlight」, 「Glass」

벨벳 언더그라운드의 클래식으로 그들의 1968년 동명 타이틀 앨범에 실린 〈White Light/White Heat〉는 〈Waiting For The Man〉보다 보위의 커리어에 더 막대한 영향력을 행사했다. 이 곡은 〈"Heroes"〉, 〈Rebel Rebel〉과 동일한 비중의 공연 레퍼토리로 생명력을 유지한 채 영원불멸의 라이브 스탠더드가 되었다. 〈White Light/White Heat〉는 《Hunky Dory》의 슬리브 노트에 휘갈긴 글씨에 등장한 곡과 일치한다. 당시 데이비드 보위는 〈Queen Bitch〉를 루 리드에게 헌정하며 이렇게 적었다. "V.U.(벨벳 언더그라운드)가 비춘 찬란한 불빛(White Light)에 감사하며."

스파이더스의 거친 라이브에 너무나 잘 어울렸던 〈White Light/White Heat〉는 'Ziggy Stardust' 투어 내내 자주 연주되었는데, 1972년 7월 8일 로열 페스티벌 홀에서 루 리드와 함께 벌였던 퍼포먼스도 그중 하나였다. 스파이더스는 벨벳 언더그라운드의 오리지널 버전을 더 스릴 있고, 더 관습적인 록으로 바꿔 연주했고, 클

라이맥스로 가는 하행 코드 시퀀스 A-G-F#-F로 곡을 시작했다. 이는 이후에 벌어질 보위의 많은 라이브에서 특징처럼 나타나게 된다. 두 스튜디오 버전이 1972년 5월 16일과 23일 BBC 라디오 세션을 위해 녹음되었다. 이 중 니키 그레이엄의 종횡무진 부기우기 피아노가 긴장감 넘치면서도 생동감 넘치는 기운을 전달하는 첫 번째 버전은 현재 《Bowie At The Beeb》를 통해 들을 수 있다. 이어 《Pin Ups》 세션에서 작업이 시작되었지만 백킹 트랙 단계에서 백지화된 세 번째 버전은 후에 믹 론슨이 자신의 1975년 앨범 《Play Don't Worry》에 보컬을 집어넣어 부활시켰다.

1983년 마지막 'Ziggy Stardust' 공연에서 연주된 〈White Light/White Heat〉 버전은 《Ziggy Stardust: The Motion Picture》를 홍보하기 위한 목적으로 싱글로 발매되었다. 같은 해 열린 'Serious Moonlight' 투어에서 이 곡이 레퍼토리로 급하게 들어온 것은 의심할 여지 없이 한몫 단단히 잡으려는 시도였으리라. 그후, 이 노래는 'Glass Spider', 'Sound+Vision', '1996 Summer Festivals', 'Earthling', 'Heathen', 'A Reality Tour' 투어 등에서 재차 연주되었다. 시간이 흐른 뒤, 1996년 10월 20일 브리지스쿨 자선공연에서 연주된 또 다른 버전은 BBC 세션 앨범 《ChangesNowBowie》에 담겼다. 자신의 50세 생일 기념 공연에서, 보위는 루 리드의 기타 반주로 이 곡을 불렀다.

WHO CAN I BE NOW?
• 보너스 트랙: 《Americans》, 《Americans》(2007), 《The Gouster》
존 레넌과의 협업을 위한 길을 열어준 이 곡은 시그마 스튜디오에서 진행된 《Young Americans》 세션에서 나온 가장 극적인 결과물이라 할 만했다. 유약한 사운드로 시작한 곡은 점점 웅장해지더니 장엄한 가스펠 코러스에서 클라이맥스를 맞는다. 노랫말은 그야말로 빈티지 보위의 총체다. 자기 정체성 탐구는 물론 역할 연기에 대한 성찰도 있고 러브송으로 읽을 수도 있으니. '방대한 창작을 하려면, 좀 신선한 표정을 지으라고 / 누군가 그와 내 역할을 구경해야만 한다면, 그게 너라면 좋겠어If it's all a vast creation, putting on a face that's new / If someone has to see a role for him and me, someone might as well be you', '이제 나는 실재가 될 수 있을까?Now can I be real?'라고 외치는 끝맺음 후렴구는 《Young Americans》에 등장하는 캐릭터 본체

의 진정성을 묻는 질문에 대한 자신의 입장을 반영한 것이다. 〈Who Can I Be Now?〉는 한 번도 라이브에서 연주되지 않았다. 스튜디오 녹음 버전이 1980년대 부틀렉으로 돌아다녔지만, 1991년 앨범이 재발매되기 전까지 공식 발매는 부인되었다.

THE WIDTH OF A CIRCLE
• 앨범: 《Man》 • 라이브 앨범: 《David》, 《Motion》, 《SM72》, 《Beeb》 • 라이브 비디오: 「Ziggy」
〈The Width Of A Circle〉은 1970년 2월 5일 보위의 BBC 콘서트 세션에서 초기 형태로 연주되었다. 지금 우리가 《Bowie At The Beeb》에서 들을 수 있는 녹음은 인스트루멘털 악절과 앨범 버전으로 사람들에게 익숙해진 지저분한 두 번째 섹션을 들어낸 4분짜리 축약 버전이다. 3월 25일 열린 또 다른 BBC 세션은 곡의 발전을 보여주는 계기였다. 대하 서사시가 될 거라 단언할 순 없었지만, 믹 론슨의 기타는 이미 자기 지분을 명확히 갖고 있었다.

4월 트라이던트에서 열린 《The Man Who Sold The World》 세션에서 이 곡은 토니 비스콘티가 "부기 비트"라고 말한 요소에 의해 한층 강화되었다. 보위와 믹 론슨은 곡을 드라마틱하게 매만져 피드백과 꽥꽥거리는 로큰롤 브레이크가 맹습하는 형태로 변모시켰다. 이제 보위 음악은 전무후무하게도 딥 퍼플 혹은 블랙 사바스에 가장 근접한 모양새가 되었다. 하지만 데이비드가 친숙한 어쿠스틱 기타를 사용해 끊임없이 변하는 멜로디로 그려내는 사운드스케이프와 독일 철학, 동방 영지주의, 하드코어 섹스, 〈The Teddy Bears' Picnic〉의 가사를 바꿔 부른 구절-'넌 다시는 신들에게 가지 않아 You'll never go down to the Gods again'-을 관통하는 수수께끼 같은 만담은 이 노래가 보위의 곡임을 확고히 한다.

"대체 누가 원래 의도에 맞게 제대로 읽어낼 수 있을지 심히 의심스럽네요." 1971년 보위는 『포노그래프 레코드』 매거진에 이렇게 말했다. "내 깊이는 그 정도니까요." 같은 해 진행된 미국 잡지 『자이고트』와의 발표되지 않은 인터뷰에서, 보위는 이 곡에 대해 언급했다. "열일곱 무렵이었을 때부터 이 음반을 녹음하기 바로 전까지의 시기를 모두 담았어요." 또 다른 미국인 인터뷰에겐 덜 퉁명스러운 어투로 이 곡이 "머리를 밀고 승려"가 되었던 경험에 대해 쓴 곡이라고 밝혔다. 실제로 이

곡에는 발언의 근거였던 1960년대 후반 불교와의 연관이 충분히 드러나 있다. 제목의 기원은 《Space Oddity》로 거슬러 올라가는데, 'Width Of A Circle'은 조지 언더우드가 작업한 앨범의 뒷면 커버 일러스트레이션 공식 제목이었으며 가사도 그 작품과 유사한 기반에서 출발한다. 〈Cygnet Committee〉에서 이미 암시했던 교조주의와 전문가에 대한 거부-'여기서 저 스승을 완전히 비난하겠어I would sit and blame the master first and last'-로 시작하는 이 곡에서 보위는 자신이 1970년대 초반 감명받은 작가의 으뜸으로 프리드리히 니체를 꼽았다는 것을 확언하듯 일련의 알레고리적 만남에 천착한다. 우연히 마주친 '나무 곁에서 자고 있는 괴물a monster who was sleeping by a tree'을 자세히 들여다보니 '바로 자기 자신was me'이었다는 알레고리다. 〈All The Madmen〉에서 언급된 바 있듯 『차라투스트라는 이렇게 말했다』에서 영감을 얻어 창작한 이 알레고리는 『선악의 저편』과 직접적으로 공명한다. "괴물과 싸우는 사람은 자신이 괴물이 되지 않도록 주의해야 한다. 우리가 괴물의 심연을 오래 들여다보면, 심연 또한 우리를 들여다보게 될 것이다."

보위의 다음 레퍼런스는 레바논 태생의 신비주의자 칼릴 지브란으로, 그의 1926년 책 『예언자』는 히피 진영에서 엄청난 찬사를 받았다. 이 책은 제자들이 제기한 일련의 질문에 예언자 스승이 답하는 형식으로 구성되어 있다. 하지만 보위와 그의 도플갱어는 정체성 위기를 해결하기 위해 '대륙검은지빠귀a simple blackbird'에게 묻는다. 그의 지혜에 대한 사람들의 믿음은 조롱받는 것처럼 보인다: '새는 미친 듯 웃어대며 지브란을 빈정거렸다he laughed insane and quipped Kahlil Gibran'. 도덕적 리더십에 대한 그의 신뢰는 점차 '신 또한 젊은이God's a young man too'라는 깨달음을 얻은 후 신중해진다. 이제 보위는 '매춘굴에 누워laid by a young bordello' 있는 자신을 발견하게 되고, '좋지 못한 평판 탓에 자신은 집으로 돌아가 여장 남자가 되었다for which my reputation swept back home in drag'고 고백한다. 이 대목은 최종적으로 신과의 어둡고 격렬한 동성애 정사 장면으로 이어진다: '그의 애매모호한 육체가 몸 위에서 떨렸다, 그의 혀는 악마의 사랑을 삼켰다His nebulous body swayed above, his tongue swollen with devil's love'.

불안감을 애매모호하게 조성하는 작품을 통해 보위는 자신의 의도를 지속적으로 성찰한다. 틀림없이 이 지점은 《The Man Who Sold The World》를 관통하는 모티프를 한 개인의 정서적 심연으로 확고하게 인도한다. 템포가 고조될수록 보위는 저돌적인 태도로 '돌아봐, 돌아가!turn around, go back!'라는 반복되는 울부짖음을 무시한다. 어쩌면 이를 두고 길먼 부부는 보위의 형 테리 번스의 조현병과 관련된 상세한 가설을 주장했던 건지도 모른다. 데이비드가 "정신병의 망령에 사로잡혀 춤춘다"고 표현했던 바로 그 가설 말이다. 물론 이러한 해석에는 더 주의를 기울일 필요가 있지만, 1993년 보위가 〈The Width Of A Circle〉 가사를 정확하게 말하면서 형의 발작을 회고한 대목은 다시 살펴볼 가치가 있다. "형은 바닥에 쓰러졌어요. 갈라진 땅 속에서 불이 도로를 뚫고 쏟아져 나온다고 말했죠. 형이 지금 어떤 상황인지를 알 수 있을 것 같았어요. 지나칠 정도로 상세한 묘사였거든요." 이 인터뷰를 '그는 땅에 쓰러졌다, 동굴이 입을 벌렸다, 나는 불타는 공포의 냄새를 맡았다he struck the ground, a cavern appeared, and I smelled the burning pit of fear'라는 가사와 비교해보라.

이 곡은 'Ziggy Stardust', 'Diamond Dogs' 투어에서 중요한 역할을 맡았다. 'Ziggy Stardust' 투어에서의 인스트루멘털 브레이크는 하드 록으로 확장되어 연주되었는데, 그동안 데이비드는 무대를 떠나 의상을 갈아입었다. 그러는 동안 스파이더스는 광기에 불타는 불협화음을 피드백과 드럼 사운드로 분출했다. 믹 론슨은 예전 〈I Feel Free〉의 라이브 퍼포먼스를 변형한 확장된 기타 솔로를 연주했다. 이 과감한 라이브의 풀 버전은 다큐멘터리 「Ziggy Stardust And The Spiders From Mars」에 수록되어 있다. 이 영상에서 밴드는 곡을 위태롭게도 14분으로 늘려 연주하고 있으며 'Ziggy' 투어와 록 테아트르에 대한 보위의 감각을 해석할 때 핵심 단서가 될 유명한 마임 시퀀스를 함께 선보인다. '숲의 생명체' 의상을 입은 채 무대로 복귀한 보위는 보이지 않는 벽에 의해 자신과 관객이 단절되었다는 사실을 알아차리게 된다. 벽에 난 구멍을 발견한 보위는 힘들게 그곳을 빠져나와 슬로모션으로 비상한다. 오디오 매체에서 이 퍼포먼스는 9분 30초로 짧게 편집되었는데, 1983년 《Motion Picture》 오리지널 앨범을 통해 들을 수 있다. 풀 버전을 새롭게 믹싱한 버전은 2003년 재발매반에 다시 들어갔다. 보컬리스트 조 엘리엇과 함께 스파이더스 프롬 마스가 연주한 또 다른 라이브 버전은 1997

년 앨범 《The Mick Ronson Memorial Concert》를 통해 확인할 수 있다. 〈The Width Of A Circle〉의 서서히 진행되는 인트로는 'Earthling' 투어 공연에서 부활되어 〈The Jean Genie〉의 인트로에 몇 번 사용되었다.

WILD EYED BOY FROM FREECLOUD

• 싱글 B면: 1969년 7월 [9위] • 미국 발매 싱글 B면: 1969년 7월
• 앨범: 《Oddity》, 《Oddity》(2009) • 라이브 앨범: 《Motion》, 《Beeb》 • 컴필레이션: 《S+V》, 《S+V》(2003) • 보너스 트랙: 《Re:Call 1》 • 라이브 비디오: 「Ziggy」

어쿠스틱이 지배하는 오리지널 버전 〈Wild Eyed Boy From Freecloud〉는 1969년 6월 20일 트라이던트에서 약 20분 만에 녹음되었는데, 그때 보위는 이 곡이 가진 잠재력을 완전히 알지 못했다. 이 곡은 〈Space Oddity〉의 싱글 B면으로 발매되었는데, 1989년 'Sound+Vision' 투어(《Space Oddity》의 2003년 재발매반과 2009년 에디션에는 보위의 곡 소개가 육성으로 들어 있다. 몇몇 유럽 지역에서는 싱글 B면으로 발매되었다. 여전히 미국반 7인치 에디트 싱글은 희귀하다. 이 싱글에는 첫 번째 벌스가 누락되어 있다)에 포함되기까지는 거의 알려지지 않은 트랙이었다. 하지만 뒤이어 나온 오페라 같은 장엄함을 가진 앨범 버전에는 플루트, 첼로, 하프가 동행했고, 아마 그때까지 그가 쓴 가장 멋진 노랫말을 힘차게 부르는 보위의 보컬이 상승하는 관악기로 잘 편곡되어 있다. 이론의 여지 없는 초기 걸작이다.

회고록 『Psychedelic Suburbia』에서 보위와 잠깐 사귀었던 메리 피니건은 이 곡이 폭스그로브 로드에 있는 자신의 정원에서 만들어졌으며, 그녀의 어린 아들 리처드의 유치한 장난에 영감을 받았다고 주장했다. 만약 사실이 그렇다면, 그들은 정말 기괴한 장난을 했던 것 같다. 〈Space Oddity〉와 유사하게, 이 곡은 고립, 괴롭힘, 초자연적인 것에 대한 사유를 포함하는 신비스러운 내러티브를 가지고 있다. 이 모든 것들은 보위가 1969년 자신의 작품을 통해 새롭게 내세웠으며 꽤 오래 지속되었던 테마였다. "어렸을 때부터 이런 고립감을 갖고 있었어요. 그래서 이런 노래들을 통해 그런 감정을 분명히 표현할 수 있게 된 거죠." 그는 1993년 이렇게 회상했다. 산, 독수리, 환생이라는 테마는 불교 도상학에 심취한 보위의 가사에 반복된다. 명백한 메시아적, 예언가적 암시는 향후 노랫말을 통해 나타나게 될 것들의

예시였다. 진정한 자아에 대한 불안감은 '진짜 너와 진짜 나really you and really me'라는 울부짖음 속에 명시된 대로 또 다른 보위의 모티프다. 이 가사는 비프 로즈의 1968년 트랙 〈The Man〉에서 가져온 것이었는데, 이 곡은 틀림없이 보위에게 영향을 주었다('SHADOW MAN' 참고). 이보다 덜 명확한 영감의 원천은 1960년대 후반 팝 컬처 안에서 특별한 매력을 발산했던 '야생아(feral child)' 숭배다. 디즈니의 1967년 작품 「정글 북」을 각색한 것과 1962년에 다시 번역된 『The Wild Boy Of Aveyron(아베이롱의 야생아)』에 이르기까지, '자연에서 길러진 야생아'라는 테마는 한 시대를 풍미했다.

1969년 11월, 데이비드는 조지 트렘렛에게 자신은 이 곡이 앨범 내에서 "최고"라고 생각한다고 말했다. 그보다 한 달 전 『디스크 앤드 뮤직 에코』에서 보위는 스토리라인에 대해 이렇게 설명했다. "산속에 사나운 눈매를 가진 소년이 살았죠. 숲에서 그는 아름답게 살아가는 법을 익혔어요. 그는 산을 사랑했고 산도 그를 사랑했죠. 내 생각에 그 소년은 예언자였던 것 같아요. 하지만 마을 사람들은 그의 말을 받아들이지 않았고 그를 교수형에 처하기로 결정해요. 결국 소년은 자신의 운명을 포기하지만, 산은 그가 마을 사람들을 죽일 수 있도록 돕게 되죠. 사실 소년의 말은 모두 오해된 것이었어요. 그를 두려워했던 사람들과 그를 사랑해서 그를 돕게 되는 사람들 모두에게요."

토니 비스콘티는 보위가 5일 동안 쓴 곡에 야심찬 오케스트라 편곡을 입히는 과정이 《Space Oddity》 세션 중 "가장 자부심을 가질 만한 일"이었다고 설명했다. "50명쯤 되는 뮤지션들과 함께 스튜디오에서 작업을 시작했어요. 데이비드는 한가운데 앉아서 12현 기타를 연주하고 있었고요. 그 앞에서 나는 오케스트라를 지휘했죠. 우리 둘 다 몹시 긴장하고 있었어요. 예상하지 못했던 변수는 트라이던트 스튜디오에 이제 막 16트랙 레코더가 들어왔다는 점이었어요. 영국 최초로요. 테스트해볼 테이프는 있지도 않았다니까요! 결국 이 곡을 거듭 리허설하는 동안 하우스 엔지니어가 비용이 얼마나 들었는지 일일이 계산해야 했죠." 유감스럽게도 결과물은 좋지 못했다. "테이프를 재생해보니 끔찍했어요. 음악이 아니라 잡음 같았죠." 50명을 동원하려면 정말 비싸거든요. 추가 작업을 진행할 여유는 없었어요. 5분 정도 얻어낸 보너스 시간에 우리는 테이프에다 음악과 잡

음을 같은 비중으로 꾸역꾸역 담았어요. 믹싱이 큰일이었죠. 오리지널 바이널과 재발매된 RCA CD엔 모두 그 끔찍한 소리가 들어가 있어요. 하지만 라이코디스크가 보위 앨범들을 리마스터했을 때는 옛 녹음에 들어 있던 잡음을 제거할 수 있는 신기술이 발명된 시기였죠. 그렇게 〈Wild Eyed Boy From Freecloud〉를 그날 우리가 녹음했던 멋진 사운드로 감상할 수 있게 되었어요."

초창기 놀랍게도 록으로 연주되던 라이브 버전은 믹 론슨의 트레이드마크가 되었는데, 이 버전은 1970년 2월 5일 녹음된 BBC 세션에 포함되었다. 3월 25일에 녹음된 탁월한 두 번째 BBC 버전은 이제 《Bowie At The Beeb》에서 들을 수 있다. 1973년 'Ziggy Stardust' 투어의 몇몇 영국 공연장(그 유명한 마지막 콘서트를 포함해)에서는 〈All The Young Dudes〉, 〈Oh! You Pretty Things〉의 메들리로 연결된 짧게 편곡된 버전이 연주되었다. 오리지널보다 살짝 짧고 베이스 기타가 빠졌으며, 데이비드가 도입부에 리드미컬한 반복으로 "한판 놀아 보자!"고 외쳐대는 미공개 'alternate album mix' 버전은 2009년 재발매된 《Space Oddity》에 수록되었다. 같은 앨범에 담긴 〈Memory Of A Free Festival〉의 얼터네이트 믹스 버전처럼, 이 버전을 만든 사람은 1987년 폴리그램의 A&R 매니저 트리스 페나였다. 그는 채펠 스튜디오에서 믹싱 디스크 작업을 익힌 후 이 작업을 수행했다.

WILD IS THE WIND (디미트리 티옴킨/네드 워싱턴)
• 앨범: 《Station》• 싱글 A면: 1981년 11월 [24위]
• 라이브 앨범: 《Beeb》• 싱글 B면: 2016년 4월
• 비디오: 「Collection」, 「Best Of Bowie」

조니 마티스가 녹음한 〈Wild Is The Wind〉는 원래 1956년 발표되어 오스카상에 노미네이트되었던 같은 제목의 서부극 테마곡이다. 틴 팬 앨리 작사가 네드 워싱턴과 영화 「하이 눈」의 스코어 작곡가 디미트리 티옴킨이 쓴 〈Wild Is The Wind〉는 훗날 보위가 경애했던 가수 니나 시몬이 다시 녹음하기도 했다. 1975년 니나 시몬과 데이비드 보위는 로스앤젤레스에서 조우했다. 비록 두 사람이 함께 스튜디오 작업을 한다는 소문은 소문으로 그쳤지만, 이 만남으로 영감을 얻은 보위는 《Station To Station》에 이 곡을 녹음하게 되었다. "이 곡에서 그녀는 나를 진심으로 감동시켰죠." 그는 1993년 이렇게 회고했다. "정말 대단한 곡이라고 생각했고,

니나에게 오마주하기로 했어요." 사랑스러운 어쿠스틱 기타와 놀라울 정도로 멜로드라마적인 보컬 퍼포먼스(일곱 차례 녹음이 끝난 뒤, 보위는 격정적이면서도 자연스러웠던 첫 녹음을 선택했다)가 담긴 보위의 버전은 그의 커버곡 중 최고이자 아마 그의 앨범 마지막을 장식한 트랙 중 가장 열정적이고 로맨틱한 피날레라 할 수 있다.

1981년 〈Wild Is The Wind〉는 《ChangesTwoBowie》의 홍보용 싱글로 공개되었다. 데이비드 말렛이 멋지게 촬영한 모노크롬 영상에서 보위와 뮤지션들은 흑백 화면을 배경으로 원형으로 연주하는데, 이는 1976년 투어에서 보여준 표현주의 미학에 충실한 것이다. "이 영상을 촬영하면서 우리는 1950년대 당시 미국 텔레비전에 방영되던 재즈 프로그램 스타일을 가슴속에 품고 있었죠." 보위는 이렇게 설명했다. 비디오에서 열심히 뮤지션을 연기한 사람들은 토니 비스콘티(업라이트 베이스), 앤디 해밀턴(색소폰), 멜 게이너(드럼/이후 심플 마인즈의 멤버가 됨), 데이비드의 개인 비서 코코 슈왑(기타)이었다. 같은 날 촬영된 〈The Drowned Girl〉의 프로모와 마찬가지로 이 영상은 슈왑이나 비스콘티가 등장하는 보위의 유일한 비디오다. 풀렝스 앨범에 수록된 버전이 싱글로 굳어지는 동안, 비디오 버전은 벌스 하나를 빼고(그렇게 하지 않으면 방송에 내보낼 수 없었다) 3분 30초짜리 에디트 버전이 되었다(2016년 레코드 스토어 데이에 발매된 〈TVC15〉의 B면에 수록된 이른바 '싱글 에디트'는 2010년 해리 매슬린이 길이를 줄여 새롭게 리믹스한 버전이다).

〈Wild Is The Wind〉는 이후 'Serious Moonlight' 투어의 초기 세트리스트에 포함되었고, 'summer 2000' 콘서트에서는 당당히 오프닝 넘버로 부활했다. 2000년 6월 23일 채널 4의 「TFI Friday」에서 연주된 버전이 녹화되었다. 6월 27일 BBC 라디오 시어터 콘서트에서 녹음된 탁월한 버전은 《Bowie At The Beeb》의 보너스 디스크 오프닝 트랙으로 실렸다. 마이크 가슨이 피아노만으로 연주한 장식이 없는 아름다운 버전은 2006년 11월 9일 뉴욕 블랙 볼 자선 콘서트이자 그의 마지막 공연 오프닝으로 사용되었다. 오리지널 스튜디오 버전은 다른 몇몇 곡과 함께 1993년 BBC에서 방영된 4부작 「The Buddha Of Suburbia」에서 들을 수 있었다. 2015년 2월 BBC 라디오 4에 출연한 정원 디자이너 댄 피어슨은 「Desert Island Discs」에 나와 이 곡을 선택했다.

THE WILD THINGS : 'CHILLY DOWN' 참고

WILDERNESS : 'ARE YOU COMING? ARE YOU COMING?' 참고

WIN

• 앨범: 《Americans》

필리 스타일 색소폰 브레이크와 소울 감성의 백킹 보컬이 넘실거리는 이 우아한 발라드는 《Young Americans》를 그다지 높게 치지 않는 사람에게도 종종 중요하게 언급되는 곡이다. 느릿느릿한 분위기에도 불구하고 이 곡에는 은근히 가슴을 파고드는 구석이 있다. 1975년 보위는 이렇게 묘사했다. "'농땡이 그만 피우라고' 말하는 곡이죠. 사실은 죽을 수밖에 없는 인간의 운명을 담백하게 그린 곡이에요. 열심히 일하지 않고, 뭔가에 빠져본 적도 없고, 깊은 생각도 해보지 않은 사람들로부터 받은 인상에 대해 썼어요. 마치 이런 거였죠. 난 워커홀릭이야. 그러니까 나한테 뭐라고 하지 말라고."

'Soul' 투어 동안 작곡되고 1974년 12월 뉴욕의 레코드 플랜트에서 녹음된 〈Win〉은 나중에 《Young Americans》에 추가되었다. 그래서 이 곡은 투어 끝무렵에서나 세트리스트에 포함되었는데, 그중 첫 라이브는 12월 1일 애틀랜타 투어의 마지막 공연 버전이었다. 투어 초기 단계에서도 곡이 계속 발전해나갔다는 점은 데이비드가 종종 〈Rock'n'Roll Suicide〉의 클라이맥스에서 "우리에겐 승리(win)뿐이다!"라고 외쳤다는 사실로부터 확인 가능하다. 그가 손으로 적은 가사에서도 발전이 보인다. '너는 벌거벗은 채 꽁꽁 묶여 매달린 나를 본 적 없어You've never seen me hanging naked and wired'라는 가사는 원래 덜 도발적인 단어인 '벌거벗은 채 지쳤어naked and tired'로 끝나는 것이었다.

이후 〈Win〉은 벡, 제프리 게인즈, 휴 앤드 크라이를 포함한 수많은 아티스트가 커버했다. 하지만 다시는 데이비드의 라이브 레퍼토리로 돌아오진 못했다. 데이비드와 오랜 시간 함께해온 베이시스트 게일 앤 도시는 이에 실망한 나머지 1998년 "제 올타임 베스트 보위 트랙은 〈Win〉입니다"라고 밝혔을 정도였다. "제가 가장 좋아하는 보위 앨범은 《Young Americans》인데, 지금 나는 데이비드와의 작업에 너무나 익숙해진 상태예요. 우리는 이 노래를 한 차례도 무대에 올린 적이 없어요.

다음 투어에선 그럴 수 있기를 바라네요." 2003년 그녀는 거의 목표를 달성할 뻔했다. 'A Reality Tour'의 공연 레퍼토리 중 하나로 〈Win〉이 뽑혔기 때문이었다. 심지어 가끔 사운드 체크를 하는 모습이 눈에 띄기도 했다. 하지만 결국 2004년 6월 4일 뉴욕 완타 공연장에서 보위가 짧게 허밍으로 부른 게 끝이었다.

1991년 재발매된 《Young Americans》에 수록된 버전은 오리지널보다 덜 정교한 스테레오 효과를 넣어 좀 다르게 믹싱한 버전이었다(특히, 스피커 사이를 분주히 오가며 흐르던 색소폰이 여기서는 가만히 한자리에 붙박여 있다). 이후 나온 재발매반들은 오리지널 버전이 다시 실렸지만, 2007년 스페셜 에디션으로 나온 《Young Americans》에서 토니 비스콘티가 작업한 5.1 채널 리믹스는 결말이 다르다. 2초 정도 더 길고 조용히 페이드아웃되는 대신 드럼비트가 울린다.

〈Win〉은 2010년 영화 「에브리바디 올라잇」 사운드트랙에 삽입된 보위의 세 곡 중 하나이다.

WINNERS AND LOSERS (이기 팝/스티브 존스)

이기 팝의 《Blah-Blah-Blah》를 위해 보위가 공동 프로듀싱한 이 곡은 앨범에서 처음으로 실패한 싱글 〈Cry For Love〉의 B면 곡이었다.

WISH I COULD SHIMMY LIKE MY SISTER KATE (아르망 J. 피론) : 'FOOT STOMPING' 참고

WISHFUL BEGINNINGS (데이비드 보위/브라이언 이노)

• 앨범: 《1.Outside》

《1.Outside》의 두 번째 트랙은 '예술가/미노타우로스가 부르는 곡'이자, 심지어 사악한 짓거리를 다루고 있다는 점에서 〈The Voyeur Of Utter Destruction〉과 비교된다. 보위가 심장 박동 같은 베이스 드럼과 탬버린을 배경에 깔고 변조된 목소리로 보컬을 내뱉는 순간 말이다. 작중 화자가 희생자를 천천히 내려놓는 장면의 가사에서는 살인자의 심리가 살짝 엿보이는 듯하다: '숨을 들이쉬고 내뱉는 동안 회의만이 남으리, 고통은 마치 눈처럼 느껴지리 (…) 소녀야 미안 (…) 자 어때Breathing in, breathing out, breathing on only doubt, the pain must feel like snow (…) Sorry, little girl (…) There you go, there you go'. 앨범 수록곡 대부분에 깔린 분위기를 누그러뜨릴 만한 유머가 사라진 이 곡은 보

위 커리어 후반부에 나온 가장 충격적인 작품으로 꼽힐 만하다. 〈Wishful Beginnings〉는 'Outside' 투어에 포함되지 못했다. 또한 펫 숍 보이스가 작업한 〈Hallo Spaceboy〉 리믹스 버전이 실린 재발매반 《1.Outside Version 2》에서도 누락되면서 이 곡이 알려지지 못할 가능성은 더 커졌다.

WITH A LITTLE HELP FROM MY FRIENDS (존 레넌/폴 매카트니)

보위가 1978년 11월 25일 마지막 시드니 콘서트의 앙코르로 부른 비틀스의 1967년 클래식이다.

WITHIN YOU

• 사운드트랙: 《Labyrinth》

〈Without You〉와 혼동해선 안 된다. 이 곡은 영화 「라비린스」에서 제니퍼 코넬리가 보위와 최후의 결전을 벌일 때 나온다. 보위는 판화가 M. C. 에셔의 작품 〈상대성〉에서 따온 것 같은 착시를 유발하는 거대한 미궁 안에서 이 곡을 부르는데, 그 장면에서 분노에 찬 보위는 중력을 거스르며 불가능할 것 같은 움직임을 선보인다. 베를린 시기 그가 선호했던 쿵쾅거리는 신스 이펙트를 부활시킨 이 곡은 보위의 근사한 웅변을 들을 수 있는 과소평가된 트랙이다. 멜로드라마적인 가사-'넌 나를 굶주리고 탈진하게 해 / 네가 했던 모든 일들은 내가 널 위해 했던 것들이야, 난 다른 사람들을 위해 천체를 움직이지 않아 / 너의 눈망울은 너무 잔인해, 어쩌면 나도 그럴 테지만You starve and near exhaust me / Everything I've done I've done for you, I move the stars for no-one / Your eyes can be so cruel, just as I can be so cruel'-는 아마 《"Heroes"》의 두 번째 면에 실렸어도 위화감이 없었을 것이다.

WITHOUT YOU

• 앨범: 《Dance》

가장 보위 노래 같지 않은 곡에도 추종자들은 있기 마련이다. 2006년 시저 시스터스의 프런트맨 제이크 시어스는 〈Without You〉를 "가장 좋아하는 보위 곡이고, 결코 질리지 않을 노래"라고 말했다. 하지만 제이크는 소수파일 듯하다. 그룹 시크의 버나드 에드워즈를 초청해 베이스 연주를 맡겼다는 점만 제외하면, 아마 〈Without You〉는 《Let's Dance》의 저점일 테니. 이 싸구려 러브송에는 감동을 주는 보컬이 거의 드러나 있지 않고, 가사는 앨범의 다른 멋진 곡들에 담긴 흥미로운 갈등 구조를 건성으로 붙잡고 있다. 〈Criminal World〉를 B면에 담은 〈Without You〉는 1983년 11월 미국, 네덜란드, 일본, 스페인에서 싱글로 발매되었다. 하지만 다행스러운 몇 가지 이유로 영국은 제외되었다.

WITHOUT YOU I'M NOTHING (플라시보)

• 싱글 A면: 1999년 8월 • 비디오: 「Once More With Feeling: Videos 1996-2004」(Placebo)

1999년 3월 29일, 보위는 플라시보의 앨범 트랙 〈Without You I'm Nothing〉의 리믹스 버전에 들어갈 보컬 오버더빙을 녹음했다. 이 버전은 8월 16일 한정판 CD 싱글에 포함되어 발매되었는데, 네 가지 버전 중 'Flexirol Mix'만 보위 보컬을 따로 분리시켜 놓았다. 싱글 CD의 과도한 러닝 타임 때문에 이 곡은 영국 싱글 차트에 오를 자격을 상실했다. 하지만 버짓 앨범 리스트에서는 정상에 올랐다. 싱글 CD 슬리브에는 보위가 멤버들과 포즈를 취한 사진이 담겼는데, 심지어 그 안에는 이 싱글을 믹싱한 토니 비스콘티도 있다. 이 CD의 인터랙티브 미디어는 녹음 당일 뉴욕의 어빙 플라자에서 있었던 보위와 플라시보의 공연 장면이다. 이날 앙코르 때 무대에 오른 보위는 밴드와 함께 〈Without You I'm Nothing〉과 〈20th Century Boy〉를 함께 불렀다. 스튜디오 트랙과 라이브 퍼포먼스를 결합한 이 희귀한 영상은 후에 플라시보의 DVD 컴필레이션 「Once More With Feeling」에 포함되었다.

WOOD JACKSON

• 유럽 발매 싱글 B면: 2002년 6월 • 싱글 B면: 2002년 9월 [20위] • 보너스 트랙: 《Heathen》(SACD)

싱글 〈Slow Burn〉, 〈Everyone Says 'Hi'〉의 몇몇 포맷에 들어가 B면으로 함께 발매된 〈Wood Jackson〉은 《Heathen》 세션 작업 중 탄생한 최면을 일으킬 것 같은 매혹적인 아웃테이크이다. 구슬픈 해먼드 오르간, 셔플링 드럼, 옥타브가 분할된 보컬, 데이비드의 엉터리 코크니 발음이 한데 모인 이 곡은 〈All The Madmen〉과 〈The Bewlay Brothers〉 같은 클래식 트랙들이 풍기는 수수께끼 같은 음산함이 연상되는 불길함으로 진행된다. 특히 〈The Bewlay Brothers〉의 위협적인 결말은 '그냥 놀고 싶어Just wants to play'라는 페이드아웃과

공명한다. 아마 〈Wood Jackson〉의 가사는 한 싱어송라이터의 이야기를 다룬 것 같다: '잭슨은 하루에 테이프 스무 개를 녹음했어, 여기저기 돌리려고 말이지Jackson made twenty tapes in a day, to give away'. 하지만 그가 쓴 곡들은 조소의 대상이 된다: '사람들은 잭슨의 연주가 독창적이라고 했어, 하지만 인지도가 떨어진다고 했지 (…) 그래 저 불쌍한 잭슨을 고통스럽게 한 인지도 말야The tunes they'd call creative when they're running out of names (…) the names that hurt poor Jackson'. 이는 그의 음악을 듣는 사람들에 대한 폭력으로 이어진다: '잭슨은 하루에 영혼 스무 개를 거두어 갔어Jackson stole twenty souls in a day'. 하지만 잭슨이 실제로 평론가들을 살해한 것인지, 아니면 아웃사이더 아티스트가 처한 곤경에 대한 암시가 담긴 것인지는 더 생각해볼 문제이다.

어쩌면 보위는 우드 잭슨(그의 작품 중에는 『The Bat-Men Of Mars(화성에서 온 박쥐인간)』라는 멋진 제목의 책이 있다)이라는 이름을 지닌 1930년대 무명 공상과학 소설가로부터 주인공의 이름을 따왔거나, 혹은 밀턴 스콧 미첼의 1945년 소설 『The X-Ray Murders』에 등장하는 같은 이름의 사립 탐정으로부터 캐릭터를 빌려왔을 수 있다. 그리고 곤경에 처한 싱어송라이터 캐릭터는 틀림없이 대니얼 존스턴으로부터 영감을 얻었을 것이다. 웨스트 버지니아 태생의 이 컬트 아티스트는 정신병에 시달렸고 방구석에서 직접 만든 데모 테이프(그는 장난감 오르간으로 연주했다. 그래서 〈Wood Jackson〉에 해먼드 오르간이 튀게 들어갔는지도 모른다)로 유명해진 인물이었으며, 그가 쓴 작품들은 성서적 종말, 만화책에 등장하는 슈퍼히어로, 짝사랑을 괴이하게 묘사하고 있다. "그는 우리와는 다른 세상에 있었고, 내내 병원 신세를 졌죠." 보위는 2002년 6월 멜트다운 페스티벌에서 존스턴을 이렇게 말했다. "존스턴은 자신의 곡들을 모은 재미난 카세트들을 제작했어요. 조율되지 않은 피아노나 기타로 연주한, 아름답고 가슴을 저미는 소품이었죠. 그는 동네 만화가게에 테이프를 가져다 놓기도 했고, 그 테이프를 만화책과 교환하기도 했어요. 《Heathen》 세션에서 녹음된 수수께끼처럼 알 수 없는 가사를 가진 〈Wood Jackson〉은 해석의 여지가 풍부한 곡으로 남을 것이다.

WORD ON A WING

• 앨범: 《Station》, 《Station》(2010) • 미국 발매 싱글 B면: 1976년 7월 • 보너스 트랙: 《Station》 • 라이브 앨범: 《Storytellers》, 《Nassau》 • 라이브 비디오: 「Storytellers」

보위는 대단히 아름답고 종교적 색채가 강한 이 곡을 "찬송가"라고 불렀다. 1980년 보위는 『NME』에 이 곡은 「지구에 떨어진 사나이」를 촬영하는 동안 영혼을 파괴했던 절망적인 코카인 중독 상태에서 썼다고 고백했다. "니콜라스 뢰그의 영화를 촬영하는 동안 극심한 정서적 공포의 순간들이 있었죠. 거의 다시 태어난 수준이에요. 부활한 거죠. 예수와 신에 대해 그렇게 깊게 생각해본 적은 없었어요. 〈Word On A Wing〉은 모종의 자기방어였어요. 영화 촬영 중 내가 발견한 요소들에 대한 완벽한 저항이었죠. 노래 안에서 느껴지는 저 격정엔 진정성이 있어요. … 촬영 현장에서 생각했던 것들로부터 내 자신을 지키기 위해 뭔가를 만들어둘 필요가 있었으니까요."

그렇게 탄생한 결과물은 《Station To Station》의 극적인 하이라이트를 이루고, 깜짝 놀랄 만큼 격렬한 절망의 울분과 함께 타이틀 트랙에 내포된 신념 체계를 넘어 다른 지점으로 이동한다. 로이 비탄의 아름답고도 연극조의 피아노를 배경으로, 보위는 자신이 '당신의 사고방식에 맞추려고 부단히 애쓰고 있다trying hard to fit among your scheme of things'고 끈질기게 되풀이한다. 그가 향후 수십 년 동안 걸고 다니게 될 은십자가 목걸이를 착용하기 시작한 게 바로 이 《Station To Station》 시기였다. 관성적 신앙심과는 무관했고 교회에 다닐 시간도 없었지만 말이다. 〈Word On A Wing〉은 〈Golden Years〉의 맹목적 신앙에 대한 의혹을 표출하는 곡이다-'나는 늘 믿어 왔다I believe all the way'라는 구절은 '내가 믿는다고 해서 생각 없는 사람이라는 건 아냐Just because I believe don't mean I don't think as well'로 바뀌었다-. 하지만 훗날 보위는 이렇게 시인했다. "하마터면 시야가 좁아질 뻔한 순간이었죠. … 뢰그의 영화를 촬영하던 즈음 나는 인류의 구원을 십자가에서 찾고 있었거든요." 1995년에는 이렇게 덧붙였다. "아마 누군가 이렇게 말했죠? 참 경이로운 비유예요. '종교란 지옥을 믿는 사람들을 위한 것이다. 영적으로는 이미 지옥에 있는 자들을 위한.' 너무 적절한 설명이었어요."

트랙 끝부분에 나오는 '성가대원'의 목소리는 실은 맷 체임벌린의 목소리다. 멜로트론으로 정교하게 변

형한 이 사운드는 《Low》에서 다시 활용된다. 〈Stay〉의 B면이자 3분 14초짜리 에디트 버전은 미국을 비롯한 몇몇 지역에서 발매되었는데, 이 버전은 2010년 《Station To Station: Deluxe Edition》에 포함되었다. 1976년 3월 23일 나소 콜리시엄에서 녹음된 탁월한 라이브 버전은 1991년 재발매된 《Station To Station》과 2010년 나소 콘서트를 모두 담은 라이브 앨범에 담겼다. 1976년 투어에서 주기적으로 연주된 이후, 〈Word On A Wing〉은 20년 이상 봉인되었다. 그러다 1999년 공연에서 극적으로 부활했는데, 데이비드는 이 곡이 "내 가장 어두운 날의 산물"이자 "도움을 요청하는 메시지"였다는 입장을 재확인했다. 1999년 이 곡이 연주된 첫 공연은 나중에 DVD와 CD로도 발매된 「VH1 Storytellers」였다.

WORKING CLASS HERO (존 레넌)

• 앨범: 《TM》

존 레넌의 칙칙한 클래식(원곡은 1970년 《Plastic Ono Band》 수록) 커버는 틴 머신의 모든 장단점을 요약하는 트랙이다. 처음 들으면 R&B 전통을 잘 살려낸 곡처럼 느껴진다. 하지만 예리한 시선으로 보면 이 곡은 레넌이 쓴 독설 같은 가사를 그와는 대척점에 놓인 소란스러운 스타일로 변주한 것에 불과하다. 오리지널에 더 친숙한 사람들이라면 이 강렬한 버전의 가치를 거의 파악할 수 없을 것이다. 단지 틴 머신의 사회적 의식이 담긴 매니페스토가 한때 보위와 공동 작업했던 사람(존 레넌)의 유산 속에 깃들었음을 암묵적으로 인정한다는 점만 뺀다면. "이 노래는 항상 좋아했던 곡이죠." 보위는 이렇게 설명했다. "나는 존 레넌의 첫 앨범을 무척 좋아했어요. 모든 곡들이 아름답고 아주 솔직하게 쓰였다고 생각했죠. 가사가 정말 솔직했어요. 이 특별한 곡은 위대한 록 트랙인 것 같았고요. 내가 연주해봐도 좋을 것 같았죠." 당시 열세 살이었던 레넌의 아들 션이 《Tin Machine》, 그리고 공식 승인을 얻은 〈Working Class Hero〉를 녹음하는 동안 스튜디오에 가끔 놀러왔다. "그 녀석이 많이 좋아할 거라고 생각했죠." 보위는 이렇게 말했다. "션은 두 번째 주간부터 왔으니까 사실상 처음부터 이 앨범을 듣게 된 셈이었어요. 특히 리브스의 광팬이었죠."

〈Working Class Hero〉로부터 발췌된 부분은 1989년 줄리언 템플이 촬영한 틴 머신 비디오에 포함되었는데, 이 비디오에서 멤버들은 야회복 재킷을 입고 빨간 커튼 앞에 서 있다. 이 곡은 틴 머신의 첫 번째 투어에서 연주되기도 했다.

WORKING PARTY

《Lodger》 세션 중 작업된 미공개 트랙으로 1978년 9월 몽트뢰에서 녹음되었다.

YASSASSIN

• 앨범: 《Lodger》 • 네덜란드 발매 싱글 A면: 1979년 7월

《Lodger》 슬리브 노트에 적힌 친절한 설명에 따르면, 〈Yassasin〉은 터키어로 '장수(長壽)'를 의미한다. 비록 보위는 1979년 자신이 이 곡을 쓸 때 그 사실을 몰랐다고 주장했지만 말이다. "그냥 우연히 벽에 쓰인 단어를 봤어요." 보위가 언론에 가끔 그런 식으로 툭 던지는 걸 좋아했다는 점을 감안하면 이 말은 그냥 겸손한 거짓말일 수도 있다. 이 제목은 노랫말에 필수불가결한 요소이기 때문이다. 전 앨범의 수록곡 〈Neuköln〉처럼 〈Yassasin〉은 베를린 거주 시절 추방당한 터키 이웃에 가해진 인종 차별에서 영감을 얻은 곡이다. 하지만 가사는 더 직설적이다: '우리는 농지를 떠나 이 도시에 왔지 (…) 너는 싸움을 원하지만 나는 떠나고 싶지 않아 (…) 별일 아니라고 말하지 마, 내게도 사랑이 있고 그녀는 두려워하고 있잖아We came from the farmlands to live in this city (…) You want to fight but I don't want to leave (…) Don't say nothing's wrong 'cause I've got a love and she's afeared'.

음악적으로 〈Yassasin〉은 《Lodger》의 전형적 실험 트랙이다. "이 트랙의 흥미로운 점은 두 가지 민속 음악을 한데 모았다는 것이죠." 보위는 이렇게 설명했다. "우리는 터키 음악을 자메이카 백비트에 결합해봤어요." 자메이카 음악은 1978년 당시 보위의 스타일에 새롭게 추가된 것이었다. 같은 해 〈What In The World〉를 다시 작업한 라이브 버전은 레게 음악을 향한 보위의 의미 있는 첫 번째 시도였다. 향후 그는 《Tonight》에서 더 상업적으로 레게를 끌어오기 전 〈Fashion〉에서 전복적인 레게 스타일을 도입하게 된다. 바이올리니스트 사이먼 하우스는 터키 멜로디 때문에 한바탕 씨름해야 했는데, 보위는 나중에 이렇게 회고했다. "사이먼은 곧장 이해했어요. 심지어 전에 터키 음악을 연주해본 적도 없는데 말이죠." 《Lodger》의 트랙 대부분이 그러했

듯 〈Yassassin〉은 비교적 잘 알려지지 않았다. 하지만 터키에서는 싱글로 발매되었고, 네덜란드에서는 에디트 버전으로 공개되었다.

YELLOW SUBMARINE (존 레넌/폴 매카트니)

비틀스의 곡으로 1968년 짧은 기간 진행된 보위 카바레 쇼의 레퍼토리였다.

YOU AND I AND GEORGE (민요)

보위는 미국의 재즈 뮤지션 스탠 켄턴부터 머펫츠에 이르기까지 정말 모든 사람들이 커버했던 이 로맨틱한 구전 노래를 'American Sound+Vision' 투어에서 두 차례 공연했고, 1996년 열린 두 번째 브리지스쿨 콘서트에서도 세트리스트에 포함시켰다. 이 곡은 또한 틴 머신의 두 번째 투어에서 〈Heaven's In Here〉에 삽입되어 연주되었다.

YOU BELONG IN ROCK N'ROLL (데이비드 보위/리브스 가브렐스)

• 싱글 A면: 1991년 8월 [33위] • 앨범: 《TM2》 • 싱글 B면: 1991년 10월 [48위] • 라이브 앨범: 《Oy》 • 라이브 비디오: 「Oy」

비록 한 획을 그은 클래식은 아니었지만, 틴 머신이 1991년 새로 선보인 이 싱글은 예전에 밴드가 발표했던 매력 없는 소음덩어리와는 전혀 다른 상업적 아트 록으로 가는 활력 넘치는 도약이었다. 색소폰 브레이크와 함께 느릿느릿한 리듬을 격조 높게 만드는 페이즈 걸린 멋진 드럼 이펙트를 내세운, 앨범 버전보다 탁월한 리믹스 버전은, 티렉스의 〈Get It On〉을 살포시 연상시킨다. 엣지 있게 마이크를 가까이 대고 노래하는 보위는 4분의 1 볼란, 4분의 3 프레슬리이다. 한편 화려하지만 엉망진창인 가사는 아이러니로 가득한 포스트 글램 시대의 것이다: '당신이 가져온 불운을 사랑해 (…) 당신이 걷는 저 싸구려 거리를 사랑해I love the bad luck that you bring (…) I love the cheap street in your walk'. 보위 자신의 작품 속에서 이 가사와 맥이 닿는 노래는 명확하다. 음악을 소통의 은유로 사용한 그의 긴 역사 속에서 가장 마지막에 나온 곡들은 〈Beat Of Your Drum〉, 〈Rock'n Roll With Me〉, 〈Sweet Head〉였다.

비디오는 줄리언 템플이 촬영했다. 어수선한 스튜디오 안에서 밴드는 캠코더로 서로의 모습을 담으며 유쾌한 모습을 보인다. 끝부분으로 갈수록 보위는 루이스 부뉴엘 감독의 초현실주의적 영상이나 살바도르 달리의 그림에 영향받았음을 강조한다. 그가 부뉴엘의 1930년도 영화 「황금시대」에 나오는 에로틱한 장면을 그대로 흉내 내며 석상을 빨아대는 순간이다. 보위는 1년 전 〈Pretty Pink Rose〉의 비디오에서도 비록 시각적으로는 덜 완성되었지만 이와 동일한 제스처를 선보였던 바 있다. 이 비디오에서 그는 배우 줄리 T. 월리스에게 경의를 표한다(발을 빠는 장면은 짧게 나온다).

이 비디오는 《Tin Machine II》에서 새롭게 단장한 보위의 이미지가 처음으로 공개된 영상이었다. 화면 속 보위는 짧게 친 머리에, 처음으로 선탠을 하고, 티에리 뮈글러의 라임색 슈트를 모든 장면에서 입은 채 깔끔히 면도한 크루너이다. 보위는 1991년 8월 14일 BBC1의 토크쇼 「Wogan」에 똑같은 옷을 입고 나와 비디오의 장면을 놀랍도록 재현해냈다. 그동안 리브스 가브렐스는 바이브레이터로 기타를 연주했는데 공연 후 짧은 인터뷰에서 사회자의 선 넘은 발언 때문에 살짝 적대감이 형성되었다. "내 생각엔 저거 진짜 기타 아닌 것 같네요." 워건의 말실수에 보위는 이렇게 응수했다. "맞아요, 테리. 저거 내 점심이에요." (2000년 출간된 자서전 『Is It Me?』에서 워건은 이날 보위의 못마땅한 행동에 대한 불쾌감을 그대로 기록했다. 심지어 그는 보위가 술에 취한 것 같았다고 적었다). 하지만 이런 언론 노출에도 불구하고, 〈You Belong In Rock N'Roll〉은 저조한 순위인 33위에 도달하는 데 그쳤다. 그럼에도 이 곡은 틴 머신이 영국 싱글 차트에서 거둔 최고의 전과로 남았다. 두 가지 타입의 CD 버전 중 하나는 다루기 힘든 금속과 얇은 주석함으로 만들어진 한정판으로 출시되었다. 미 해군이 컴퓨터 부품을 담는 데 사용했을 법한 주석함이었다. 이 주석함에 든 CD와 12인치 싱글 CD에는 밴드 멤버들의 얼굴이 띠처럼 장식되어 있다.

〈You Belong In Rock N'Roll〉은 'It's My Life' 투어에서 연주되었는데, 이 라이브는 《Oy Vey, Baby》에 포함되었다. 2008년에는 스튜디오 세션 도중 작곡된 인스트루멘털 버전과 얼터너티브 버전이 인터넷에 유출되기도 했다.

YOU BETTER TELL HER

어쩌면 알려지지 않았을 보위의 곡으로 데이비드 보위의 퍼블리셔 스파르타가 1966년 저작권 등록을 했다.

YOU CAN'T SIT DOWN (필 업처치/디 클락/코넬 멀드로)

1961년 필 업처치 콤보가 녹음한 오리지널을 매니시 보이스가 라이브에서 커버해 모드족들이 좋아하는 곡이 되었다.

YOU CAN'T TALK (데이비드 보위/리브스 가브렐스/헌트 세일스/토니 세일스)

• 앨범: 《TM2》 • 라이브 비디오: 「Oy」

틴 머신 1집에는 〈I Can't Read〉가 있었고, 2집에는 〈You Can't Talk〉가 있었다. 애석하지만 이 곡은 〈I Can't Read〉의 적수가 되지 못했고, 음악 같지도 않은 이 소음덩어리는 1집의 잉여 트랙 〈Sacrifice Yourself〉를 연상시켰다. 하지만 교묘하게 연주하는 리듬과 방향 감각을 상실한 보컬 이펙트, 번갈아 가며 등장하는 펑키(funky)한 기타는 《1.Outside》에서 펼쳐질 광기를 얼마간 예고했다. 물론 예전 이노와 했던 공동 작업의 흔적도 있다. 〈Beauty And The Beast〉를 참고한 지점, 〈Blackout〉이나 〈African Night Flight〉를 연상시키는 랩 비슷한 보컬 말이다. 〈You Can't Talk〉는 'It's My Life' 투어에서 연주되었다. 2008년에는 오리지널 스튜디오 녹음과 리드 보컬이 다른 최소 다섯 개의 얼터너티브 버전이 인터넷에 유출되기도 했다.

YOU DIDN'T HEAR IT FROM ME : 'DODO' 참고

YOU FEEL SO LONELY YOU COULD DIE

• 앨범: 《Next》

《The Next Day》에 실린 다른 트랙들이 《Low》, 《Lodger》, 《Never Let Me Down》을 상기시키는 동안, 앨범 내에서 가장 긴 트랙은 《Ziggy Stardust》를 형상화했다. 즉시 모든 리뷰어들이 트랙 끝부분의 자기 복제에 주목했다. 〈Five Years〉의 슬로-퀵-퀵 드럼비트를 위엄 있게 되풀이하는 〈You Feel So Lonely You Could Die〉의 피날레 말이다. 하지만 이 곡의 진정한 DNA는 록과 샹송이 만난 것 같은 〈Rock'n'Roll Suicide〉 안에서 발견할 수 있다. 에디트 피아프와 엘비스 프레슬리가 합쳐진 듯한 저 앰비언스는 기타 아르페지오, 현기증 나는 키보드, 통통거리는 베이스가 합쳐진 장황한 편곡(어느 시점에서는 '손을 빌려줘gimme your hands'라는 가사마저 직접적으로 인용한다), 그리고 두터운 백킹 보컬 안에서 되살아난다. 그 백킹 보컬은 보위의 커리어에서 가장 연극과 유사한, 심금 울리는 절창과 대비된다. 만약 벌스에서 레너드 코언의 〈Hallelujah〉의 강한 기운을 감지했다면, 1950년대 록과 가스펠의 표현 양식들에서 확인할 수 있는 〈Rock'n'Roll Suicide〉와의 공통 계보를 찾아볼 수도 있을 것이다.

하지만 우리는 여러 문제를 노출하는 제목을 먼저 언급해야 한다. 《The Next Day》에서 이 문제가 처음 불거진 것은 아니지만, 제목은 클리셰로 공격당하기 딱 좋다. 물론 〈You Feel So Lonely You Could Die〉는 글자 그대로 로큰롤 역사에서 중요한 작품인 엘비스 프레슬리의 1956년 곡 〈Heartbreak Hotel〉의 가사로부터 따온 것이다. 액면 그대로 평가하자면 저렇게 유명한 가사로부터 노래 제목을 가져오는 것은 당황스러울 만큼 진부한 짓인 것 같다. 하지만 우리는 《The Next Day》에 담긴 그 어느 것도 글자 그대로 받아들여서는 안 된다. 과시적인 소울-록 편곡처럼, 너무나 익숙한 제목은 자신이 하는 일을 정확히 알고 있는 작가가 쓴 반어적 속임수이다. 우리를 살살 꼬드겨 노래에 대해 추측하도록 유도하고는, 다시 좌절하게 만든 것이다.

〈Rock'n'Roll Suicide〉는 큰 곤경에 처한 사람에게 바치는 연대의 노래이자 '오, 내 사랑, 그대는 혼자가 아니야!Oh no, love, you're not alone!'라는 중요한 구절을 토해내는 구원의 노래다. 하지만 평행 우주에서 온 쌍둥이 악당처럼, 〈You Feel So Lonely You Could Die〉는 그 어떤 공감도 드러내지 않는다. 이것은 외로운 상대방에게 좋지 않은 일만 벌어지길 원하는 보위의 배배 꼬인 심정을 담은 곡이다. 주의를 기울이지 않고 들으면 이 곡은 옛 연인을 비난하는 사람의 이야기로 들릴 수도 있다(몇몇 사람들은 점점 빈도가 잦아지고 있던 안젤라 보위의 보기 흉한 미디어 노출을 향한 데이비드의 응수였다고, 혹은 그에게 적의를 품은 모리세이를 향한 바로크풍 복수극이었다고 주장했다. 모리세이 역시 교묘하게 〈Rock'n'Roll Suicide〉 스타일을 도용해 〈I Know It's Gonna Happen Someday〉를 만들었기 때문이다). 하지만 너무 자세히 해석하려 하면 시시콜콜해지는 법이다. 토니 비스콘티가 "러브송처럼 들린다"고 지적했지만, 이 곡의 사운드에는 기만적인 데가 있다. 비스콘티는 이렇게 설명했다. "이 가사는 냉전 시대, 간첩질, 그리고 추한 몰락을 다 포괄하는 러시아 역사를 다루고 있죠." 곡에 나오는 캐릭터들은 헤어진 연인으로 해석될 수 있다. 하지만 그건 어디까지나

일부일 뿐이다. 보위는 몇몇 신랄한 사건의 부정적 결과를 언급할 뿐만 아니라, 그레이엄 그린이나 존 르 카레의 소설에 등장하는 이중첩자의 사기 행적이나 죽음에 대해 노래하기도 한다. 《The Next Day》 당시 그의 작업순서도에 따르면 보위는 이 곡에 대해 "배반자", "도시적인", "인과응보"라는 단어를 동원했다고 한다. 저 "인과응보"라는 단어는 가사에 '수사망이 조여들고 있다'는 사실을 명백히 함으로써 모멘텀을 부여했다: '스파이 소설에 나오는 밤의 거리는 소음기 달린 총으로 종결되곤 하지 (…) 만원 지하철에서 암살자의 바늘에 찔릴 수도 있어 / 나는 네가 외롭게 죽을 거라고 확신해Some night on the thriller's street will come the silent gun (…) There'll come assassin's needle on a crowded train / I'll bet you feel so lonely you could die'.

긴장감이 쌓여갈수록 그려지는 이미지들은 더 극단적으로 바뀐다. 보위는 자신의 전 애인을 '기둥에 대롱대롱 매달린 시신a corpse hanging from a beam'으로 묘사하고 '피로 물든 역사의 방a room of bloody history'을 떠올린다(거기엔 또한 '피로 범벅이 된 가운을 입은 산파들의 모습midwives to history'을 떠올리는 〈Teenage Wildlife〉의 흔적도 있다). 섹스에 대한 질투심과 제거 타깃이 느끼는 죽음의 공포를 합쳐 만든 말장난도 있다: '네가 방에서 신음하는 걸 들었어, 그러거나 말거나I hear you moaning in your room, oh see if I care'. 클라이맥스를 맞이할 때까지 그가 끈질기게 외쳐대는 불길한 말들이다: '망각이 너를 집어삼키게 될 거야 / 너를 사랑하는 것은 오직 죽음뿐 / 나는 네가 고독하게 죽으면 차라리 낫겠다고 생각해Oblivion shall own you / Death alone shall love you / I hope you feel so lonely you could die'. 복수를 다룬 비극 영웅들. 이를테면 햄릿, 빈디체, 타이터스 앤드 러니커스처럼, 보위의 화자는 복수라는 강박에 사로잡히고 복수를 바탕으로 자라난 인물처럼 보인다.

이 가사를 글자 그대로 받아들이지 않는다면, 우리는 보위가 마지막 반전을 연기했다는 가능성을 떨쳐버릴 수 없다. 아마 냉전 시대 스파이의 격렬한 이미지는 위장이었으리라. 그 이미지들은 또 다른 배신을 의미하는 과장된 은유에 불과했을지도 모른다. 결국 우리는 복수심에 불타 독설을 쏟아내는 연인의 이야기만을 듣게 된다. 보위가 쓴 가장 멋진 가사들은 그러한 애매함을 잘

간직하고 있다.

YOU GOT TO HAVE A JOB (IF YOU DON'T WORK-YOU DON'T EAT) (제임스 브라운/웨이먼 리드)

1972년 'Ziggy' 초창기 콘서트에, 스파이더스는 간혹 제임스 브라운의 잘 알려지지 않은 이 펑크(funk) 곡을 그의 1971년 히트곡으로 더 친숙한 〈Hot Pants〉와 메들리로 엮어 커버하곤 했다. 제임스 브라운, 그리고 그의 작곡 파트너 웨이먼 리드가 공동으로 쓴 〈You Got To Have A Job〉은 원래 1969년 브라운과 그의 백킹 보컬리스트 마바 휘트니가 듀엣으로 녹음한 곡이었다. 하지만 1960년대 후반 이 소울의 전설은 마바 휘트니의 솔로 버전을 프로듀스하고 홍보했다. 이런 과정을 거쳐, 마바 휘트니의 싱글이 된 이 곡은 그녀의 1969년 앨범 《It's My Thing》에 수록되었으며 후에 다양한 컴필레이션 앨범에 포함되었다. 이와는 다른 또 하나의 싱글 버전은 1970년 브라운의 오른팔 바비 버드가 발매했다.

1972년 5월 6일 킹스턴 폴리테크닉에서 녹음되어 현재까지 남은 보위의 라이브 녹음은 매혹적인 들을거리다. 보위가 색소폰을 들고 전면에 나섰을 때 스파이더스가 느꼈을 당황감을 알 수 있을 것 같다. 그날 보위의 연주는 밴드의 연주를 온몸을 흔드는 펑크(funk)로 이끌고 가려는 시도였고 어느 정도 성공했다. 하지만 이 계획은 얼마 지나지 않아 포기되었고, 보위는 또 다른 2년 동안 이 곡을 다시 부르지 않았다. 스파이더스는 타의 추종을 불허하는 재주꾼들이었다. 하지만 펑크(funk)만큼은 그 재주에 포함되지 못했다.

YOU GOTTA KNOW

1967년 에식스 뮤직이 저작권을 등록한 이 이해하기 힘든 제목의 노래는 영어가 아닌 언어로 작곡된 수수께끼의 곡으로 알려져 있다.

YOU REALLY GOT ME (레이 데이비스)

1964년 발표한 킹크스의 히트곡으로 같은 해 매니시 보이스의 라이브 레퍼토리에 포함된 곡이다.

(YOU WILL) SET THE WORLD ON FIRE

• 앨범: 《Next》

'한밤중에 마을에서Midnight in the Village', 노래는 이렇게 시작한다. 순식간에 우리는 《The Next Day》에

나오는 작은 오지 마을이나 저 머나먼 분쟁 지구에 떨어진 것만 같다. 어떤 의미에서는 정말 그렇다. 하지만 '피트 시거가 촛불을 붙인다Seeger lights the candles'나 '조안 바에즈가 무대를 떠난다Baez leaves the stage'라는 구절은 이곳이 그리니치빌리지임을 명확하게 해주는 대목이다. 이제 우리의 전장은 1960년대 뉴욕이다. 노랫말은 당시 그리니치빌리지를 풍미했던 저항 가수들에 대한 언급으로 가득 찬다. 피트 시거, 조안 바에즈부터 필 오크스, 데이브 반 롱크, 그리고 《Hunky Dory》에서 기념된 영웅이라 말해도 틀리지 않을 '바비(밥 딜런)'에 이르기까지. 비터 엔드에서 가스라이트 카페에 이르는 포크 가수들의 공연장을 순회하는 동안, 이 다채로운 포크의 아이콘들은 '분노로 타오른 채 기타를 불태운 한 흑인 소녀black girl and guitar burn together hot in rage' 앞에 발걸음을 멈춘다. 곡의 화자인 공연기획자는 그 장면에 주목한다. 그는 소녀의 예술적 진정성에는 별다른 흥미가 없다. 오직 그가 보고 있는 건 향후 그가 얻게 될 돈다발뿐이다. 그 '흑인 소녀'가 누구인지는 정확히 언급되지 않는다. 재미 삼아 그녀가 마비스 스테이플스나 오데타 홈스라고 추측해볼 수는 있지만, 그건 별로 중요한 문제가 아니다. 토니 비스콘티에 의하면 이 곡은 "1960년대 어느 나이트클럽에서 발굴된 한 젊은 여성 가수에 대한 이야기"라고 한다. "그녀가 세상에 불을 질렀냐고요? 이건 특정인을 겨냥한 곡이 아니에요. 하지만 딜런 곁에서 노래하던 두 사람에 대한 이야기인 건 맞죠."

〈(You Will) Set The World On Fire〉는 2012년 7월 25일 트랙 작업이 되었고, 이어 9월 27일 오버더빙과 데이비드의 리드 보컬 녹음이 이뤄졌다. 데이비드 보위의 전형적인 고집을 따라 이 1960년대 초기 포크 신에 대한 곡은 과장스러운 1980년대 중반 록스타일로 연주되었다. 난타하는 드럼, 리버브 걸린 보컬, 로버트 파머를 연상시키는 파워 코드가 그 점을 증명한다. 만약 이 곡과 공명하는 보위 작품이 존재한다면, 바로 1987년 앨범 《Never Let Me Down》일 것이고 그중에서도 특히 마지막 트랙일 것이다. 이기 팝의 〈Bang Bang〉을 커버한 코드 구조와 멜로디는 이 곡의 코러스 부분에서 뻔뻔스럽게도 재활용되고 있다. 새로운 감성이 열렬하게 전달되는 가운데, 가사 역시 그와 유사한 정서를 품고 있다. 원곡의 가사 '배우가 되는 게 낫겠는데 (…) 넌 2순위야You all ought to be in pictures (…) you are

next in line'는 '그 장면이 상상되네, 잡지에 실린 모습이 보여I can work the scene, babe, I can see the magazines'로 대체되었다. 이 곡을 《The Next Day》의 정점이라 할 수는 없지만, 보위의 열정적인 보컬과 얼슬릭의 감동적인 기타 솔로는 흥미로운 순간을 만들어냈다.

YOU'LL NEVER WALK ALONE (리처드 로저스/오스카 해머스타인 2세)

뮤지컬 「캐러셀」에 등장하는 스탠더드 넘버로, 게리 앤드 더 페이스메이커스가 1963년 차트 1위에 올려놓은 이 곡은 1966년 마키에서 열린 보위의 공연에서 예의 피날레를 장식했다.

YOU'VE BEEN AROUND (데이비드 보위/리브스 가브렐스)

• 앨범: 《Black》 • 싱글 B면: 1993년 6월 [36위]
• 보너스 트랙: 《Black》(2003) • 비디오: 「Black」

"이 곡은 처음부터 틴 머신과 함께 작업하고 녹음한 트랙이에요. 하지만 정말 만족스럽지 않아 방치되었죠." 1993년 보위는 이 곡을 떠올리며 이렇게 말했다. 리브스 가브렐스와 공동 작곡한 이 트랙은 1989년 투어 개막일 단 한 차례 연주되었다. 이후 3년 동안이나 무시당했던 이 곡은 수정과 보완을 거쳐 결국 《Black Tie White Noise》에 수록되었다. "그러다가 부활시켜 다시 쓰게 된 거죠." 보위의 말이다. "마음에 들었던 건 노래의 전반부에 아무런 화성적 레퍼런스가 없다는 점이었어요. 드럼 연주만 있었거든요. 보컬은 난데없이 불쑥 나타나고요. 아마 듣는 사람은 그게 멜로디 라인인지 드론 사운드인지 잘 모를 거예요. 개인적으로 정말 좋아하는 불길한 느낌이었죠."

《Black Tie White Noise》를 작업하던 시절, 보위는 여전히 틴 머신을 부활시키겠다고 말하곤 했다. 하지만 그가 장난스럽게 뱉은 말에는 밴드의 민주질서에 대한 불만을 암시하는 대목이 있는 것만 같았다. "리브스의 연주를 배경에 믹싱해 놓았죠. 틴 머신의 음반이 아니라 내 음반이었으니까요. 틀림없이 그가 분개하리라는 걸 알고 있었어요. 정말 그렇게 되었지만요!" 그런 연유로 〈You've Been Around〉에 담긴 가브렐스의 기타 사운드는 거친 베이스, 재즈 트럼펫, 무겁게 통제된 보컬 아래로 가라앉았고, 결국 곡은 틴 머신의 이름으로 발표된 그 어느 곡보다 황홀하고 탁월한 하이브리드로 완

성되었다. 저 불길한 사운드스케이프는 명백히 워커 브러더스의 《Nite Flights》(물론 그들의 타이틀 트랙 또한 《Black Tie White Noise》에 커버되었다)와, 스콧 워커의 1984년 솔로 앨범 《Climate Of Hunter》에 빚지고 있다. 가사는 〈Nite Flights〉의 초현실적인 도시 느낌을 담은 환상적인 사운드스케이프로부터 힌트를 얻은 것처럼 보이는데, 보위가 《1.Outside》에서 선보이게 될 프랙탈 이미지를 예고하고 있다: '육체가 정신세계와 만나는 곳, 교통량이 적은 곳, 그 텅 빈 장소에서 빠져나간다Where the flesh meets the spirit world, where the traffic is thin, I slip from a vacant queue'. 그리고 '당신은 날 변화시켰어, 벼-어-어-어-언화시켰지you've changed me, ch-ch-ch-ch-ch-ch-changed'(이 부분은 〈Changes〉의 가사)라는 구절은 보위의 초창기 업적을 직접적으로 언급하는 숱한 순간 중 하나이다.

데이비드 말렛 감독은 〈You've Been Around〉의 라이브 장면을 다큐멘터리 「Black Tie White Noise」에 담았지만, 그는 이 장면을 꽤 평범하게 다뤘다. 잭 데인저스의 리믹스 버전은 〈Black Tie White Noise〉 싱글 CD에 담겼으며, 2002년에 나온 컴필레이션 《Pro.File Vol. 1: Jack Dangers Remix Collection》에 다시 수록되었다. 2003년 재발매된 《Black Tie White Noise》에는 익스텐디드 버전으로 실렸다. 틴 머신이 작업한 오리지널 데모를 재가공해 게리 올드먼의 보컬을 오버더빙한 2분 55초짜리 버전은 리브스 가브렐스의 1995년 솔로 앨범 《The Sacred Squall Of Now》에 담겼다. 당연하게도 이 버전은 보위가 했던 전복을 모두 뒤엎어버릴 정도였는데, 틴 머신의 오리지널을 배반하는 헤비한 기타 해석이 담겨 있다.

YOU'VE GOT A HABIT OF LEAVING

• 싱글 A면: 1965년 8월 • 컴필레이션: 《Early》 • 유럽 발매
싱글 B면: 2002년 6월 • 싱글 B면: 2002년 9월 [20위]
• 다운로드: 2007년 1월

데이비드의 세 번째 싱글이자, 로워 서드의 첫 번째 싱글의 프로듀싱은 포틀랜드 플레이스에 위치한 IBC 스튜디오에서 셸 탤미가 담당했다. 로워 서드는 당시 탤미가 좋아하던 피아니스트 니키 홉킨스의 도움을 얻어 세션 작업에 합류했다. 1965년 8월 20일 발매된 싱글에는 가수의 이름만 덩그러니 표기되어 있었다(심지어 "Davie"도 아닌 "Davy"로 축약되어). 유감스럽게도 밴드는 그다음 싱글과 마지막 싱글에만 크레딧에 표기될 수 있었다.

분기탱천한 10대의 가사와 때려부수는 연주는 더 후의 영향이고, 특히 그들의 1965년 데뷔 히트곡 〈I Can't Explain〉으로부터 영감을 얻은 것이다. 역시 탤미가 프로듀서를 맡았는데, 훗날 보위는 《Pin Ups》에서 이 곡을 커버하기도 했다. "당시 우리는 더 후를 연상시키는 사운드를 연주하고 있었어요." 보위는 이렇게 회고했다. "사실 본머스 공연에서 더 후의 두 번째 서포팅 밴드로 나오기도 했죠. 그게 타운센드를 처음 만난 순간이었어요. 그날 그에게 작곡에 대한 질문을 던졌죠. 그에게서 엄청난 영향을 받았거든요. 〈Baby Loves That Way〉, 〈You've Got A Habit Of Leaving〉과 같은 곡이 나온 건 그 때문이었죠. 진짜 형편없는 곡이긴 했지만요. 우리가 쓴 곡을 몇 번 들어본 타운센드는 이렇게 말했어요. 너 정말 나 같은 곡을 쓰려고 하네! … 깊은 인상을 받은 것 같진 않았어요."

사실 레코드 구매자들도 깊은 인상을 받지 못하기는 마찬가지였고, 싱글은 차트에 오르는 데 실패했다. (아마 그 때문이겠지만) 팔로폰 레이블은 급하게 내놓은 언론 홍보용 자료를 통해 데이비 존스와 로워 서드가 새미 데이비스 주니어, 밸리 와인, 존 스타인벡, 롱부츠를 좋아한다고 주장했다. 어쨌거나 그들은 꾸준히 라이브를 이어갔으며 나름 서포터 집단을 만들어냈다. 당시 데이비 존스는 새로운 레코드 계약, 새로운 매니저, 무엇보다도 새로운 이름을 눈앞에 두고 있었다.

〈You've Got A Habit Of Leaving〉은 2000년 《Toy》 세션 중 다시 녹음된 곡 중 하나였다. 이 탁월한 새 버전은 2002년 〈Slow Burn〉의 몇몇 싱글 포맷에 모습을 드러냈고, 나중에 〈Everyone Says 'Hi'〉의 싱글 B면으로 발매되었다. 2011년 인터넷에 유출된 미공개 《Toy》 믹싱 버전은 공식 발매된 버전과 몇 가지 측면에서 차이가 있었는데, 특히 보위가 얼 슬릭의 기타 솔로를 소개하는 대목이 들어갔다는 점이 달랐다. 1965년 녹음된 오리지널은 《Early On》과 다운로드용으로 공개된 EP 《Bowie 1965!》에서 들을 수 있다.

YOU'VE GOT IT MADE

어쩌면 알려지지 않았을 이 곡은 저작권협회 BMI에 엠버시 뮤직 코퍼레이션의 이름으로 권리가 등록되어 있다. 보위가 1960년대 중반에 쓴 곡이 거의 확실하다.

YOUNG AMERICANS

- 앨범: 《Americans》 • 싱글 A면: 1975년 2월 [18위]
- 컴필레이션: 《74/79》, 《Best Of Bowie》, 《Nothing》 • 라이브 앨범: 《Glass》 • 다운로드: 2006년 2월 • 싱글 A면: 2015년 2월
- 라이브 비디오: 「Moonlight」 「Glass」 「Best Of Bowie」 「The Dick Cavett Show: Rock Icons」 「Americans」(2007)

1974년 8월 11일 시그마 사운드에서 녹음이 시작됐다. 《Young Americans》 세션에 딱 어울리는 첫날 밤, 앨범의 활력 넘치는 타이틀 트랙은 영국인의 시각에 비친 20세기 미국의 풍경을 속사포 같은 가사로 읊조리는 가스펠과 소울이 믹스된 트랙이다. 워터게이트 스캔들에 대한 암시(리처드 닉슨의 사임이 불과 3일 전인 8월 8일에 있었다는 점을 고려한다면, '네 대통령이었던 닉슨을 기억하니?Do you remember your President Nixon?'라 묻는 보위의 천진함은 매우 시사적이다), 매카시의 마녀사냥-'지금껏 당신은 미국인이 아니었지Now you have been the un-American'-과 민권 투쟁 역사상 가장 유명한 에피소드-'생존자들의 버스를 멍하니 바라보기만 해Sit on your hands on a bus of survivors'-. 서구화 때문에 생긴 싸구려 물신도 있다-'아프로 신 샴푸Afro-Sheen', '포드 머스탱Ford Mustang', '바비 인형Barbie doll', '캐딜락Cadi', '크라이슬러Chrysler'-. 또한 저류에 깔린 폭력과 절망에 대한 언급-'너는 우울할 때 면도칼을 가지고 다니니?would you carry a razor in case, just in case of depression?' 그리고 이에 대한 더 세밀한 묘사, '내가 면상을 갈겨버릴 수 있는 여성이 어디 없을까?ain't there a woman I can sock on the jaw?'-도 있다. 이 곡은 종종 발랄한 팝으로 해석되어 왔지만, 가사는 그로부터 20년 후 탄생할 〈I'm Afraid Of Americans〉만큼이나 깊게 팬 상처를 보여준다.

오프닝 벌스는 〈Suffragette City〉에 등장했던 유명한 가사 '후다닥 한 번 하자고Wham bam, thank you ma'am'를 냉소적으로 수정했다. 이번에는 열정도 없는 일회성 섹스다. '그는 몇 분이면 끝나, 그녀를 어디 데려가지 마took him minutes, took her nowhere'. 1975년 보위는 이 노래를 이렇게 설명했다. "배우자가 좋은지 확신도 없는 신혼부부에 대한 곡이에요. 음, 그들은 서로 좋아해요. 하지만 자신이 상대방을 좋아하는지는 잘 모르고 있죠. 곤란한 상황이에요." 당시 보위의 행보를 감안하면, '신혼부부'의 한쪽이 보위고 다른 쪽이 미국이라고 해석하는 건 적절해 보인다. 하지만 보위 가사로부터 구체적 의미나 절대적 진지함을 찾으려는 건 옳지 않다는 점을 상기시키기라도 하듯, 첫 소절의 가사 '그들은 냉장고 뒤편에 차를 세웠지They pulled in just behind the fridge'라는 구절은 피터 쿡과 더들리 무어가 주연한 수수께끼 같은 제목의 영화로부터 영감을 얻은 것처럼 보인다. 그로부터 1년 전 런던, 데이비드는 두 사람이 출연한 코믹극 「Behind The Fridge(냉장고 뒤에서)」를 관람했는데, 그 제목은 피터와 더들리가 출연하고 집필한 1960년대의 선구적인 TV 쇼 「Beyond The Fringe」를 아이러니컬하게 축약한 것이었다.

보위는 루더 밴드로스의 제안을 열정적으로 따라 당김음 백킹 보컬 파트('젊은 미국인Young American')를 추가했다. 이 곡은 또한 금방이라도 이루어질 듯했던 존 레넌과 보위의 컬래버를 음악과 가사로 미리 보여준 것이었다. 비틀스의 〈A Day In The Life〉로부터 따온 '오늘 뉴스를 읽었지, 세상에!I heard the news today, oh boy'의 인용이 좋은 예였다(보위의 선견지명이 두 번째로 반영된 가사였다. 1971년 그는 〈Life On Mars?〉에서 이렇게 노래했다: '노동자들은 명예를 위해 파업을 하지 / 존 레넌 앨범이 다시 팔리기 시작했거든the workers have struck for fame / Cause Lennon's on sale again'.

2009년 9월 1분짜리 미발표 녹음이 인터넷에 유출되었다. 1974년 8월 13일 녹음된 시그마 스튜디오 릴테이프에 'Young American Take 3'라 적혀 있던 이 버전은 곡의 초창기 모습을 잘 드러낸다. 가사는 모두 제대로 있지만, 색소폰 연주와 밴드로스가 영감을 얻은 백킹 보컬은 누락되었으며 보위의 보컬 스타일에도 중요한 차이가 존재한다. 비트는 더 관습적인 형태이지만, 최종 버전에 있던 펑키(funky)한 당김음은 사라졌다.

〈Young Americans〉는 'Soul' 투어 초창기인 1974년 9월 2일, 로스앤젤레스에서 처음으로 연주되었다. 당시 데이비드는 이 곡의 제목을 'The Young American'이라 소개했다. 1975년 2월 영국 싱글이 풀렝스 앨범 버전으로 커트된 반면, 미국에서 이 곡은 두 개의 벌스와 코러스 부분이 명백하게 삭제된 3분 11초짜리 라디오용 에디트 싱글이 되었다. 미국 싱글이 거둔 차트 28위라는 성과는 미국 내에서 보위의 명성을 높이는 데 기여했다. 《Aladdin Sane》 이후 그가 내놓은 앨범들은 미국 차트에서 비교적 순항했지만, 그 전까지 그의 싱글

중 가장 높게 올라간 곡은 〈Rebel Rebel〉로 이 싱글은 고작 64위까지밖에 오르지 못했다. 이 미국 싱글은 후에 《Bowie Rare》, 《Best Of 1974/1979》에 수록되었고, 《Best Of Bowie》의 몇몇 에디션에 포함되었다. 이 싱글을 2007년 리믹스한 토니 비스콘티의 버전은 3CD로 발매된 《Nothing Has Changed》와 2015년 발매된 40주년 기념 바이닐 싱글에 실렸다.

〈Young Americans〉는 'Soul' 투어 내내 연주되었다. 싱글 홍보를 목적으로 진행된 11월 2일 「The Dick Cavett Show」에서의 연주는 1975년 2월 21일 「Top Of The Pops」를 통해 방영되었고, 후에 《Best OF Bowie》와 《Dick Cavett Show》 DVD에 수록되었으며 2007년 재발매된 《Young Americans》 CD/DVD에도 들어갔다.

1975년 11월 23일 「The Cher Show」의 진행자와 보위가 함께 부른 〈Young Americans〉는 미국 팝 클래식을 무분별하게 나열한 메들리에 포함되었다. 그날 셰어와 보위 커플은 닐 다이아몬드의 1972년 히트곡 〈Song Sung Blue〉, 해리 닐슨의 〈One〉(스리 도그 나이트가 1969년 미국에서 히트시킨 곡), 스펙터/그리니치/배리의 클래식 〈Da Doo Ron Ron〉(원래 크리스털스의 1963년 히트곡), 로라 니로의 1966년 곡 〈Wedding Bell Blues〉(피프스 디멘션의 1970년 히트곡), 샨텔스의 1957년 히트곡 〈Maybe〉, 크리케츠의 1958년 히트곡 〈Maybe Baby〉, 비틀스의 1965년 히트곡 〈Day Tripper〉, 로저스 앤드 하트의 스탠더드 넘버 〈Blue Moon〉, 〈Only You〉(힐토퍼스와 플래터스가 1956년 히트시킨 곡), 프리드/브라운의 스탠더드 〈Temptation〉(빙 크로스비부터 미스 피기까지 모든 가수가 한동안 불렀던 그 노래), 빌 위더스의 1971년 싱글 〈Ain't No Sunshine〉(소년 마이클 잭슨의 1972년 히트곡), 제리 리버와 마이크 스톨러 콤비가 작곡해 코스터스가 1957년 히트시킨 〈Youngblood〉의 초반부를 부르며 흐름을 이어갔다. 그러다 그들은 다시 〈Young Americans〉로 돌아갔다. 진 빠질 정도로 긴 이 메들리는 인터넷에서 감상할 수 있다.

〈Young Americans〉는 'Serious Moonlight', 'Glass Spider', 'Sound+Vision' 투어 세트리스트에 포함되었는데, 이 곡을 연주할 때면 보위는 어김없이 어쿠스틱 기타를 집어 들었다. 《Serious Moonlight》의 오디오 믹싱 레코딩은 2006년 공연 DVD 발매를 홍보하는 차원에서 다운로드 포맷으로 풀렸다. 1983년부터 보

위는 계속해서 노래 가사를 업데이트 해왔는데, '닉슨'은 '레이건Reagan', '부시Bush', '링컨Lincoln', 심지어 '아무개Anyone'로 바꾸어 왔다. 'Sound+Vision'의 초기 투어에서, 이 곡은 다채로운 올드 넘버들이 부분적으로 삽입된 블루스 잼 형식으로 확장되어 연주되었다. 그중에는 〈Jailhouse Blues〉, 리틀 브러더 몽고메리의 〈First Time I Met The Blues〉, 레이 찰스의 히트곡 〈Drown In My Own Tears〉, 조니 레이의 히트곡 〈Just Walkin' In The Rain〉, 베시 스미스의 〈I Need A Little Sugar In My Bowl〉, 제임스 브라운의 〈Please Please Please〉, 스티비 원더의 〈Fingertips〉, 리틀 리처드의 〈Going Back To Birmingham〉와 같은 재즈 블루스 스탠더드와 이기 팝의 〈Sister Midnight〉도 포함되어 있었다. "〈Young Americans〉를 연주할 때면, 혼이 빠져나가 하늘나라로 가는 것 같았죠." 'A Reality Tour'에 대해 게일 앤 도시는 이렇게 말했다. "지난 8년 동안 딱 한 번만 연주하자고 요청했던 것 같아요." 그러나 그 요청은 헛된 일이 될 것이었다. 1990년 'Sound+Vision' 투어 이후 보위는 이 곡을 결코 연주하지 않았으니까.

루더 밴드로스는 라이브에서 이 곡을 계속 연주했다. 큐어는 1995년 컴필레이션 앨범 《104.9 An XFM》에서 독특한 커버를 선보였다. 'Elevation' 투어에서 유투의 보컬리스트 보노는 가끔 이 곡에 〈Bullet The Blue Sky〉의 가사를 추가해 불렀다. 2003년 10월, 자유민주당 당수 찰스 케네디는 라디오 4의 프로그램 「Desert Island Discs」에 출연해 이 곡을 선곡했다. 2004년 11월 출연한 설치미술가 트레이시 에민도 마찬가지였다. 이 곡은 라스 폰 트리에 감독의 '미국 3부작'의 첫 두 편 「도그빌」, 「만덜레이」 사운드트랙으로 쓰였다. 강렬한 포토-몽타주 기법이 사용된 마지막 장면이다. 앤드루 니콜 감독의 2005년 스릴러 「로드 오브 워」에도 깔렸다.

YOUR FUNNY SMILE

《David Bowie》 세션에서 녹음된 미공개 아웃테이크 트랙으로 1966년 12월 작성된 잠정적 트랙리스트에는 포함되어 있었지만 최종적으로 〈Rubber Band〉에 자리를 내주었다. 이 곡이 사라진 이유는 어색한 R&B 스타일 때문이다. 또한 파이 레코즈에서 초창기 녹음했던 싱글보다 앨범에 덜 어울렸기 때문이기도 하다. 그루브를 가진 경쾌한 업템포 싱글은 〈Can't Help Thinking About Me〉와 다르지 않으며, 독특한 현악 편곡과 끝부

분에 나오는 〈Maid Of Bond Street〉 스타일의 드럼 연타는 곡에 생동감을 부여하고 있다. 보위는 가사를 통해 1960년 이후 웨스트 엔드에서 상영된 라이오넬 바트의 뮤지컬 「올리버!」를 논평하는 것 같다: "'누가 내 유쾌한 미소를 사겠어요?' 그녀가 말했다 / "내가 당신의 유쾌한 미소를 사겠어요" 내가 말했다"Who will buy my funny smile?" she said / "I will buy your funny smile" I said'. 시간이 흐른 뒤, 데이비드는 가끔 「올리버!」 속에 나오는 노래 〈Who Will Buy?〉를 'Glass Spider' 투어에서 〈Fame〉을 부를 때 삽입하기도 했다.

YOUR PRETTY FACE IS GOING TO HELL (이기 팝/제임스 윌리엄슨)

보위가 이기 앤드 더 스투지스의 1973년 앨범 《Raw Power》를 위해 믹싱한 이 트랙은 'Hard To Beat'라는 제목으로 녹음되었다.

YOUR TURN TO DRIVE

• 다운로드: 2003년 9월 • 컴필레이션: 《Nothing》

《Reality》 앨범에서 가장 알려지지 않은 보너스 트랙은 원래 앨범의 추가 디스크에 들어갈 용도로 만들어졌지만, 처음에는 HMV 온라인으로 《Reality》를 구입한 사람들만을 위해 다운로드용으로 발매되었다. 시간이 흐른 후 〈Your Turn To Drive〉는 곡 발매보다 조금 이른 2003년 4월 런칭한 애플의 '아이튠즈 뮤직 스토어'를 통해 구입할 수 있게 된 최초의 보위 곡이 되었다.

《Reality》와 관련이 있긴 하지만 〈Your Turn To Drive〉는 2000년 《Toy》 세션 기간에 녹음된 곡이다. 사실 노래의 원래 제목도 'Toy'였다. 숨소리 섞인 풍성한 앰비언트풍 보컬은 물결치는 피아노, 와와 기타, 두드러지는 스타일로폰, 《Toy》 세션을 맡은 쿠옹 부의 트럼펫 솔로 위로 내려앉는다. 보컬 멜로디는 《'hours...'》의 B면 곡 〈We All Go Through〉의 도입부를 연상케 한다. 흥미로운 트랙이다. 하지만 솔직히 말하면 《Reality》의 수록곡들과 어울리지 않으며, 《Toy》의 스탠더드 트랙도 아니다. 《Toy》 세션 중 녹음된 살짝 다른 믹싱 버전이 2011년 유출되었다. 그로부터 3년 후, 〈Your Turn To Drive〉는 3CD로 구성된 《Nothing Has Changed》 에디션에 처음 피지컬 포맷으로 수록되었다.

YOUTHQUAKE

로워 서드가 1965년 5월 녹음한 미국 라디오 징글이다 (3장 참고).

ZEROES

• 앨범: 《Never》

존 레넌 스타일을 따른 타이틀 트랙에 이어, 《Never Let Me Down》은 비틀스에게 또다시 경의를 표하며 탁월한 A면을 마무리한다. 이번에는 그들의 1964년 클래식 〈Eight Days A Week〉의 백킹을 일부 차용한 조지 해리슨풍 시타르 연주가 깔렸다("마지막 부분의 코드 변환은 사실 새롭지 않았죠." 당시 보위는 이렇게 말했다. "나는 가능한 한 그들에 가깝게 다가가고 싶었지만, 지나치게 어리석은 짓은 하지 않으려 했어요."). 자신의 시원(始原)을 보여주는 동안 보위는 종종 창작력의 정점에 있었다. 오히려 〈Zeroes〉는 공공연하고 노골적으로 레퍼런스를 드러냈기 때문에 앨범의 가장 멋진 트랙이 되었다. "즐기면서 연주했던 걸로 기억해요." 훗날 기타리스트 카를로스 알로마는 말했다. "의도적으로 좋았던 비틀스의 향취를 되살리려 했던 곡이었어요."

영국 록 밴드 트래픽의 1967년 히트곡 〈Paper Sun〉은 이 트랙에 담긴 또 하나의 명백한 레퍼런스다. 프린스의 1983년 히트 싱글 〈Little Red Corvette〉은 공공연히 가사에 언급된다. 런던에서 열린 'Glass Spider' 투어 기자간담회에서, 보위는 기자의 유도 질문에 프린스가 "특히 연극성과 음악성을 과시한다는 점에서 자신의 1980년대 버전"이라고 답했다. 그는 황급히 이렇게 주장했다. "하지만 지금 나는 그와는 별개의 영역으로 이동해왔어요. 그걸 다른 누군가가 더 잘했을 거라 생각하진 않아요." 보위가 〈Little Red Corvette〉으로부터 〈Zeroes〉가 나왔다는 것'을 시인하는 장면은 감동적이긴 했지만 일면 비극적이었다. 다행히 보위는 훗날 패배주의를 극복하고 실험 음악의 전위로 돌아가게 된다.

〈Zeroes〉는 보위 커리어에 잠복해 있던 다양한 말초신경을 외부로 드러낸다. 제목은 필연적으로 〈"Heroes"〉를 소환하고, 인트로에 삽입된 가짜 관객 함성은 〈Diamond Dogs〉를 연상시킨다. 커리어를 반추하는 분위기 속에서 〈Ashes To Ashes〉처럼 보위는 '권한 없는 과거는 네게 어떤 기분인지 묻는다a toothless past is asking you how it feels'라고 침울하게 언급하는데, 이 대목은 신작 공개를 앞둔 모든 아티스트의 기

분을 암시한 것이었다. 심지어 '우리 오늘 법정으로 가야 하는 거 몰랐어?Don't you know we're back on trial again today'처럼 자신을 희화화하는 우아한 재담도 있다. '뭔가 좋은 일이 일어나고 있지, 뭔지는 잘 모르겠지만Something good is happening, I don't know what it is'이라는 가사는 밥 딜런의 1965년 트랙 〈Ballad Of A Thin Man〉의 후렴-'여기서 뭔가 일어나고 있지, 너는 그게 뭔지 잘 모르겠지만 말야, 존스 씨, 그렇지?Something is happening here, but you don't know what it is, do you, Mr Jones?'-을 변형한 것이다.

궁극적으로 이 곡은 심각한 형이상학적 말장난을 통해 사랑을 긍정한다-'당신은 내 달이야, 당신은 내 태양이야, 당신이 누구인지는 아무도 몰라You are my moon, you are my sun, heaven knows what you are'-. 종결부의 주문 같은 가사 '당신이 뭘 하려는지는 중요치 않아 / 우리가 누구인지도 중요하지 않아Doesn't matter what you try to do / Doesn't matter who we really are'는 평단에 대한 매혹적인 조롱으로 들린다. 이 앨범의 크레딧을 잘 살펴보면 이 곡의 백킹 보컬리스트 중에서 "코코(코코 슈왑)"와 "조(덩컨 존스)"라는 이름을 발견하게 될 것이다. 이러한 분석은 〈Zeroes〉를 일종의 자립 행위이자, 긍정성의 요새로, 비평가들의 공세에 대한 자기방어로 해석하도록 해준다. "당신을 실망시키게 될 저 슈퍼스타덤이 모든 문제의 근원임을 깨닫는 게 중요하다고 생각해요. 핵심은 살아야 하는 진짜 이유는 바로 당신 자신이라는 거죠." 1987년 데이비드는 이렇게 말했다. "이게 '저 빨간색 콜벳little red corvette'이 순진함을 동력으로 굴러왔다는 증거예요. … 한편으론 생각할 수 있는 모든 1960년대 클리셰를 넣고 싶었어요. '멈춰 서서 외치자, 사랑을 받아들일 수 있도록', 뭐 그런 거 말입니다. 그 안에 숨은 유머를 읽어낼 수 있다면 좋겠어요. 하지만 숨은 의미는 록 음악의 과시적 요소들이 실은 보이는 그대로는 아니라는 겁니다."

〈Zeroes〉는 'Glass Spider'의 유럽 투어에서 연주되었다.

ZIGGY STARDUST

• 앨범: 《Ziggy》 • 싱글 B면: 1972년 11월 [2위] • 라이브 앨범: 《Stage》, 《Motion》, 《SM72》, 《BBC》, 《Beeb》, 《A Reality Tour》 • 싱글 B면: 1978년 11월 [54위] • 보너스 트랙: 《Ziggy》, 《Ziggy》(2002) • 미국 발매 싱글 A면: 1994년 4월 • 라이브 비디오: 「Ziggy」, 「Best Of Bowie」, 「A Reality Tour」

《Ziggy Stardust》의 타이틀 트랙이면서 내러티브의 핵심인 곡이다. 보위가 공상과학 슈퍼스타의 '부상과 추락'을 그려내는 순간, 암시로 가득한 노랫말이 멋진 기타 록 멜로디 위로 흘러간다. V&A 뮤지엄에 전시된 1971년 데이비드의 노트 속 메모는 상세한 계획은 물론 지기로 스타가 되었을 당시 그에게 드리워졌던 음산한 전조도 보여준다: "그는 무일푼 건달이었어. 주위 친구들은 그가 반체제 인사라는 사실을 알고 있었지. … 그는 찬란하게 빛났고 찬사와 돈, 존경을 얻었어. … 그는 동성애자들을 대변해야 했고 자신이 적임자임도 알았지. … 그의 대중을 향한 태도는 변했어. 지랄맞게도 관객에게 들이대야 했거든. … 새로운 센세이션이었지."

노래는 지기의 정체성에 대한 흥미로운 단서들을 제시하며 앨범 초반에 소환된 마크 볼란의 색채를 흐릿하게 만든다. '우리가 부두 신자일 때 자이브를 추게 해줬jiving us that we were voodoo', 그리고 '그 아이들the kids'에 의해 '살해된killed', '왼손잡이played it left hand' 기타 영웅은 명백히 지미 헨드릭스에 대한 암시이다. 하지만 '그는 나즈였지he was the Nazz'라는 수수께끼 같은 언급은 다른 여러 가능성을 시사한다. '나즈'는 미국 코미디언 리처드 버클리 경이 예수를 호명하는 이름-'나자린(Nazarene)'과 마찬가지로-이었고, 예전 토드 룬드그렌과 앨리스 쿠퍼(쿠퍼 역시 1960년대 스파이더스라는 그룹을 이끌었었다)의 백밴드 이름이기도 했다 '나치(Nazi)'를 의미한다는 주장도 고려해볼 수 있는데, 이 해석은 앨범의 저류에 깔린 전체주의적 무드와 꼭 부합한다. 훗날 보위가 히틀러를 "최초의 록스타"로 평가했다는 점을 감안한다면 더욱 그러하다.

'한센병 환자들의 메시아leper messiah'라는 표현은 빈스 테일러나 피터 그린(2장 참고)이 겪었던 무대 망상을 지칭하는 것 같다. 반면 '흰 피부에 튼실한 성기를 가진well-hung and snow-white tan'이라는 표현은 마약에 취한 이기 팝의 무대 위 페르소나가 가진 섹슈얼리티를 의미한다. 루 리드에 대한 암시도 있다. '잔뜩 취한 녀석이 오네came on so loaded man'라는 가사는 당시 벨벳 언더그라운드의 최신작을 연상케 한다. '지기가 그의 정신을 빨아들였다Ziggy sucked up into his mind'라는 구절은 〈Queen Bitch〉에 나오는 '네 미소는 그들의 뇌로 빨려 들어갔지your laughter is sucked in

their brains'를 반복한 것이다. '그의 자아와 섹스를 했다making love with his ego'라는 구절에서, 리스트는 계속 추가되고 있다. 아무래도 짐 모리슨과 믹 재거가 가장 강력한 후보자로 보이지만 말이다. 하지만 모든 잠재적 레퍼런스들(그리고 여타 언급들)은 지기 캐릭터처럼 모호하고 불명확하다. 핵심은 지기가 누구인가가 아니라 그가 록이 만들어낸 전형적 구성물이라는 데 있다.

훗날 데이비드의 브롬리기술중등학교 시절 친구 조지 언더우드는 이 곡의 도입부에 등장하는 '질리Gilly'라는 캐릭터에 대해 넌지시 알려주었다. 그에 따르면 보위는 1960년대 초반 근처에 있는 브롬리 그래머스쿨에 다니던 한 친구로부터 영감을 얻었을 가능성이 있다. 원래 질리는 10대 폭주족이었다고 언더우드는 케빈 칸에게 말해주었다. "교장이 구레나룻을 면도하라고 명령했을 때 질리는 '꺼져 버려!'라고 응수했어요. 그는 학교의 영웅이 되었어요. 그로부터 깊은 인상을 받았어요. 참 대단한 녀석이라고 생각했죠."

이 앨범에 수록된 많은 곡들처럼, 〈Ziggy Stardust〉는 레코딩 세션에 들어가기 전 이미 잘 완성되어 있던 곡이었다. 이 곡은 1971년 4월 1일 보위의 퍼블리셔 크리설리스가 저작권을 등록했는데, 심지어 《Hunky Dory》의 스튜디오 작업이 있기 한참 전이었다. 데이비드가 만든 초기 어쿠스틱 데모는 1971년 2월경 라디오 룩셈부르크 스튜디오에서 녹음되었다고 알려져 있고, 1990년과 2002년에 재발매된 《Ziggy Stardust》에 모두 포함되었다. 최종 앨범 버전은 1971년 11월 11일 트라이던트에서 완성되었다. 그리고 이듬해 BBC 라디오 세션을 위한 세 차례 추가 연주가 1월 11일, 1월 18일, 5월 16일에 녹음되었다. 1월 18일과 5월 16일의 연주는 《Bowie At The Beeb》에 수록되었고, 5월 16일자 연주는 《BBC Sessions 1969-1972》 샘플러에도 담겼다. 커리어상에서의 핵심적인 위치와 싱글 컴필레이션에 늘 포함되었다는 사실에도 불구하고 〈Ziggy Stardust〉는 단 한 번도 히트곡이 되지 못했다. 이 곡이 A면에 담겼던 유일한 기간은 1994년 《Santa Monica '72》의 홍보를 위해 미국과 프랑스에서 라이브 버전이 발매되었을 때뿐이다. 이 버전은 1972년 6월 21일 던스터블시민회관에서 열린 라이브 영상에서 편집된 비디오에 담겼는데, 이 영상에서는 매혹적인 초기 지기 공연을 볼 수 있다. 1978년에 열린 또 다른 라이브 버전은 《Stage》에 수록되었고, 여기서 발매된 싱글 〈Breaking Glass〉에

도 담겼다. 하지만 그렇게 중요했던 〈Ziggy Stardust〉는 놀랍게도 라이브 세트리스트에는 거의 포함되지 않았고, 보위가 이 곡을 부른 것은 'Ziggy Stardust' 투어와 'Stage' 투어가 유일했다. 그러다가 이 곡은 1990년대 'Sound+Vision'을 통해 부활했고, 'summer 2000', 'Heathen', 'A Reality Tour' 투어에서 연주됐다. 보위는 가끔 'Serious Moonlight' 투어에서 '지기는 기타를 연주했지!Ziggy played guitar!'라는 구절을 〈Star〉의 마지막에 추가했다.

그러나 〈Ziggy Stardust〉는 여러 아티스트의 커버를 통해 히트 싱글이 되었다. 바우하우스는 BBC 라디오 세션에서 녹음한 연주로 이 곡을 1982년 10월 차트 15위에 올려놓았으며 커리어 사상 가장 큰 성공을 거뒀다. 이 녹음은 훗날 바우하우스가 1989년에 발표한 《Swing The Heartache: The BBC Sessions》와 《David Bowie Songbook》에 수록되었다. 바우하우스가 추가로 작업한 스튜디오 녹음 버전은 〈Cracked Actor〉의 요소들과 혼합되어 1981년 앨범 《Mask》의 2009년 재발매반에 담겼다. 바우하우스는 〈Ziggy Stardust〉를 지속적으로 공연했는데, 이 곡을 연주했던 다른 아티스트들로는 제시카 리 모건, 후티 앤드 더 블로피시, 니나 하겐, 화이트 버펄로, 건즈 앤 로지스, AFI, 케이티 멜루아가 있다. 데프 레퍼드의 보컬리스트 조 엘리엇은 1997년 믹 론슨 기념 콘서트에 출연해 스파이더스 프롬 마스의 프런트를 맡아 이 곡을 불렀다. 2003년 데이비드 배디얼과 프랭크 스키너는 ITV의 「Baddiel & Skinner Unplanned」에서 노래했다. 브라질 가수 세우 조르지는 2004년 영화 「스티브 지소와의 해저 생활」 사운드트랙에서 이 곡을 포르투갈어로 커버했다. 보위의 오리지널은 2007년 코미디 「하트브레이크 키드」에서 들을 수 있다. 1998년 인디고 걸스와 투어를 돌던 보위의 베이시스트 게일 앤 도시는 매일 밤 〈Ziggy Stardust〉를 연주했다. 마돈나는 콘서트장의 사운드를 체크하기 위해 늘 이 곡을 연주해본다고 한다. 1999년과 2002년 각각, 배우 랠프 파인스와 티머시 스폴은 BBC 라디오 4의 프로그램 「Desert Island Discs」에 출연해 이 곡을 선곡했다.

ZION

몇몇 출처에 따르면 1973년 초 《Aladdin Sane》에 들어갈 트랙리스트 순서에서 〈Zion〉은 마지막 트랙이었

다. 하지만 이 곡의 제목이 'Zion'이 맞는지는 의심스럽다. 보위의 퍼블리셔들은 이 곡에 대한 저작권 등록을 하지 않았으며, 실재하는 곡이라고 가정해도 레코딩을 찾기 힘들기 때문이다. 1973년 1월 〈John, I'm Only Dancing〉 역시 《Aladdin Sane》의 마지막 트랙 후보로 알려졌다는 점을 감안하면, 오래전 그가 손으로 적은 이니셜 'JIOD'가 사람들 손을 거치며 'ZION'으로 잘못 알려졌다고 보는 게 더 합리적이다. 'JIOD'는 'John, I'm Only Dancing'을 의미한다.

전말이 어떻든 1973년 부틀렉에 'Aladdin Vein', 'Love Aladdin Vein', 'A Lad In Vein'이라는 여러 제목으로 담긴 곡으로부터 추출한 6분짜리 장황한 데모가 나온 이래, 이 곡의 제목은 쭉 'Zion'이었다. 하지만 모든 제목은 확실치 않으며, 녹음은 《Aladdin Sane》 세션 이후에 진행된 것이 틀림없어 보인다. 하지만 공식 제목은 존재하지 않으므로, 앞으로 'Zion'이라고 해도 무리는 없을 것이다. 적합한 제목(만일 그런 것이 있다면)이 뭐든 이 곡은 1973년 과도기에 있던 보위 사운드의 매혹적인 순간을 포착하고 있다. 중앙부에 놓인 피아노 프레이즈와 기타 연주는 훗날 《Diamond Dogs》에 〈Sweet Thing (reprise)〉와 〈Rebel Rebel〉 사이 브리지로 삽입되게 된다. 믹 론슨임을 즉시 알아볼 수 있는 웅장한 기타 사운드를 깔고 마이크 가슨의 피아노와 도드

라지는 플루트 라인이 전개된다. 보위는 모호한 동방풍 선율을 따라 허밍 보컬('라라')을 선보이는데, 틀림없이 녹음 당시 가사를 잊어버렸기 때문일 것이다.

《Aladdin Sane》 세션 도중 트라이던트에서 녹음된 것이라는 세간의 추리는 결코 사실로 입증되지 않았다. 하지만 이후 강력한 증거가 나왔다. 1973년 여름 《Pin Ups》 세션이 끝나갈 즈음 샤토 데루빌에서 보위를 인터뷰했던 마틴 헤이먼은 열의 넘치는 데이비드 덕분에 그의 후속 앨범에 실릴 새 데모에 대한 비밀 인터뷰를 진행했다. 보위는 이 곡에 대해 이렇게 설명했다. "아직까지 보컬 녹음은 되지 않았어요. 내 허밍만 들어간 상태죠. 이건 「Tragic Moments(비극적 순간)」라는 뮤지컬의 1막이 될 겁니다. 아마 두 면(A/B면) 전체로 녹음되겠죠." 데이비드는 헤이먼에게 그 데모를 틀어주었다. 헤이먼은 그 곡을 이렇게 묘사했다. "7분 정도된다. … 잘 편곡되었고, 살짝 보드빌 색채가 들어간 것 같다. 마이크 가슨의 피아노는 변덕스럽게 휙 스치고 지나간다. 가장 가능성 있는 추측은 이 곡이 《Aladdin Sane》의 타이틀 트랙으로 만들어졌다는 것이다." 그의 설명은 우리가 현재 'Zion'으로 알고 있는 트랙과 정확히 일치한다. 아마도 이 곡은 《Aladdin Sane》의 아웃테이크 트랙이 아닌 《Diamond Dogs》의 데모로 간주되어야 할 것이다.

(i) 정규 앨범

본 장의 첫 부분은 데이비드 보위가 공식 발표한 스튜디오 앨범과 라이브 앨범을 다룬다. 카탈로그 번호, 발매일, 포맷 사양, 영국 발매 및 재발매 당시 최고 순위를 아우른다. 해외 및 수집용 재발매반(라이코디스크의 AU20 시리즈 골드 CD, EMI의 1990년대 바이닐 재발매반, 2001년 심플리 바이닐의 고품질 바이닐 재발매반, 2007년 EMI 일본의 '미니 바이닐 레플리카' CD 시리즈 등)은 제외한다.

(참고: 앨범에 수록된 곡명을 나열하는 부분에서는 편의상 〈 〉 기호를 생략했다.)

DAVID BOWIE

Deram DML 1007, 1967년 6월 (모노)

Deram SML 1007, 1967년 6월 (스테레오)

Deram DOA 1, 1984년 8월

Deram 800 087 2, 1989년 4월 (CD)

Deram 531 79-5, 2010년 1월 (2CD 디럭스 에디션)

Deram 532 908-6, 2010년 8월 (1CD 스테레오 에디션)

Uncle Arthur (2'07") | Sell Me A Coat (2'58") | Rubber Band (2'17") | Love You Till Tuesday (3'09") | There Is A Happy Land (3'11") | We Are Hungry Men (2'58") | When I Live My Dream (3'22") | Little Bombardier (3'24") | Silly Boy Blue (3'48") | Come And Buy My Toys (2'07") | Join The Gang (2'17") | She's Got Medals (2'23") | Maid Of Bond Street (1'43") | Please Mr. Gravedigger (2'35")

2010 디럭스 에디션 보너스 트랙: Rubber Band (single version) (2'04") | The London Boys (3'22") | The Laughing Gnome (2'59") | The Gospel According To Tony Day (2'49") | Love You Till Tuesday (single version) (3'01") | Did You Ever Have A Dream (2'08") | When I Live My Dream (single version) (3'52") | Let Me Sleep Beside You (3'27") | Karma Man (3'06") | London Bye Ta-Ta (2'38") | In The Heat Of The Morning (mono vocal version) (2'48") | The Laughing Gnome (stereo mix) (3'00") | The Gospel According To Tony Day (stereo mix) (2'52") | Did You Ever Have A Dream (stereo mix) (2'09") | Let Me Sleep Beside You (stereo mix) (3'22") | Karma Man (stereo mix) (3'06") | In The Heat Of The Morning (3'00") | When I'm Five (3'08") | Ching-a-Ling (stereo mix) (2'52") | Sell Me A Coat (remix) (2'58") | Love You Till Tuesday (「Top Gear」 1967년 12월 18일) (3'00") | When I Live My Dream (「Top Gear」 1967년 12월 18일) (3'35") | Little Bombardier (「Top Gear」 1967년 12월 18일) (3'28") | Silly Boy Blue (「Top Gear」 1967년 12월 18일) (3'25") | In The Heat Of The Morning (「Top Gear」 1967년 12월 18일) (2'36")

• 뮤지션: 데이비드 보위(보컬, 기타), 덱 피언리(베이스), 데릭 보이스(오르간), 존 이거(드럼) | 녹음: 햄스테드 데카 스튜디오(런던) | 프로듀서: 마이크 버논

보위가 파이 레코즈에서 1966년 8월에 낸 세 번째 싱글 〈I Dig Everything〉은 차트 진입에 실패했다. 이로써 자신의 작품을 홍보하거나 고무시키는 데 거의 한 게 없는 레이블에게 보위는 깊은 환멸감을 느꼈다. 결국 그해 9월, 데이비드는 새로운 단기 계약 매니저 케네스 피트에게 자신의 불만을 털어놓았고, 피트는 보위가 파이와 맺은 계약에서 풀려날 수 있도록 했다. 그 즉시 데이비드는 녹음을 시작했다.

10월 18일, 데이비드는 그즈음 자신과 함께한 밴드 버즈의 세 멤버 덱 피언리, 데릭 보이스, 존 이거를 비롯해 일군의 세션 뮤지션과 함께 서리에 위치한 R. G. 존스 스튜디오로 들어갔다. 그들은 네 시간 반에 걸친 세션 끝에 새로운 세 곡을 녹음했다. 앞서 파이에서 거절

당한 〈The London Boys〉의 수정 버전, 그리고 두 곡의 신곡인 〈Rubber Band〉와 〈Please Mr. Gravedigger〉였다. 10월 24일, 피트는 데람의 A&R 매니저 휴 멘들에게 이 세 곡을 아세테이트반으로 들려줬다. 당시 데람은 데카의 새로운 하위 레이블로서 전도유망한 아티스트 캣 스티븐스와 막 계약을 마친 상태였다. 이어서 멘들은 데카의 전속 프로듀서 마이크 버논에게 그 곡들을 들려줬다. 버논은 1963년에 야드버즈와 작업하면서 프로듀서로서 첫발을 뗀 인물이었다(그리고 수년 후에 향수를 자극하는 두왑 그룹 로키 샤프 앤드 더 리플레이스에서 본인이 직접 베이스 싱어 '에릭 론도'로 활동하면서 스타덤에 오르기도 했다). 거래는 바로 성사되었다. 데카는 세 곡을 구매하는 동시에 보위가 마이크 버논의 프로듀싱으로 앨범을 만든다는 계약을 맺었다. 세 곡에는 인세 계약과 함께 150파운드를 지불했고, 앨범에는 추후 인세에서 빠지는 선금 100파운드를 지불했다. 이를 두고 케네스 피트는 "좋은 계약"이었다고 평했다. 당시 이런 계약 자체가 정말 드물기도 했다. 히트 싱글 한두 곡으로 상업적인 성과를 증명하기도 전에 앨범 계약을 따내는 아티스트는 거의 없었기 때문이다.

데릭 보이스의 맹장염으로 추정되는 병으로 연기된 세션은 11월 14일 웨스트 햄스테드에 위치한 데카의 스튜디오 넘버 2에서 시작됐다. 이때 〈Uncle Arthur〉와 〈She's Got Medals〉를 녹음했다. 세션은 계속 같은 장소에서 진행했고, 버즈의 공연 스케줄이 빠르게 줄면서 그 자리를 대신했다. 11월 24일에는 〈There Is A Happy Land〉, 〈We Are Hungry Men〉, 〈Join The Gang〉, 그리고 B면 곡 〈Did You Ever Have A Dream〉을 녹음했다. 버즈는 12월 2일에 마지막 공연을 치렀고, 그날 데람은 10월에 녹음한 〈Rubber Band〉를 데이비드 보위의 첫 싱글로 발매했다.

이후 2주 동안 녹음이 이어졌다. 〈Little Bombardier〉, 〈Sell Me A Coat〉, 〈Silly Boy Blue〉, 〈Maid Of Bond Street〉이 12월 8일과 9일에, 그리고 〈Come And Buy My Toys〉와 〈Please Mr. Gravedigger〉의 앨범 버전이 각각 12월 12일과 13일에 녹음되었다.

마이크 버논은 세션이 "정말 재미있고" 데이비드가 "함께 일하기 가장 수월한 사람"임을 확인했다. "어떤 멜로디는 미치게 좋았어요. 그리고 실제 음악과 가사는 아주 특별한 퀄리티를 가졌죠." 그의 작업을 도운 스튜디오 엔지니어 거스 더전 역시 결과물을 칭찬했다. 보위를 다룬 책 『Strange Fascination』의 저자 데이비드 버클리에게는 이렇게 말했다. "음악이 정말 영화 같았어요. 아주 시각적으로 다가왔고, 전체적으로 아주 솔직하고 꾸밈없어서 특별했죠."

데이비드의 편곡 작업을 도운 덱 피언리는 협업 방식이 보위가 30년 넘어서도 쓰고 있는 절차와 어느 정도 비슷했다고 기억했다. 전기 작가인 길먼 부부에게는 이렇게 말했다. "그는 노래의 기본적인 틀을 갖고 있었어요. 그러면 우리가 거기서 그냥 작업만 하면 됐죠. 그가 '바이올린을 쓰고 싶어'라고 하면, 내가 '그래, 감정이 풍부한 느낌으로 가보자, 트롬본을 써보자'라고 하고, 그러면 그가 '그거 끝내주는 아이디어'라고 말하죠. 그는 사람을 고무시키는 데 일가견이 있어. … 나를 자극해서 이때 아니면 절대 할 수 없는 것들을 하게 만들었죠." 악보를 읽을 줄 몰랐던 두 사람은 가장 기본적인 교육만 받고 참고 도서로 『Observer's Book Of Music(관찰자 악보집)』을 구비해뒀다. 상당수가 런던 필하모닉 오케스트라 출신인 버논의 세션 뮤지션들이 쓰는 용어를 그렇게 이해하려고 했다. 피언리는 보위와 함께 저지른 부끄러운 실수들을 회상하며 이렇게 말했다. "끔찍했어요. 데이비드가 나한테 전부 덤터기를 씌웠죠."

버논은 클래식 음악을 전공한 뮤지션들과 함께 다수의 세션 연주자를 기용했는데, 이들의 참여는 제대로 기록되진 않았지만 앨범의 사운드를 정의하는 데 보탬이 되었다. 그중 주목할 만한 인물은 포크 기타리스트 존 렌번과 멀티 악기 연주자 빅 짐 설리번이다. 렌번의 어쿠스틱 기타 연주는 무엇보다 〈Come And Buy My Toys〉에서 두드러졌고, 설리번의 참여는 〈Did You Ever have A Dream〉의 밴조와 〈Join The Gang〉의 시타르까지 아울렀다. 덱 피언리의 친구 매리언 컨스터블(그 유명 화가의 현손녀)은 12월에 스튜디오에 들렀다가 꾐에 넘어가 〈Silly Boy Blue〉에서 백킹 보컬로 코러스를 맡았다.

나중에 《Ziggy Stardust》와 《Young Americans》처럼 더 유명한 앨범의 녹음 중에 되풀이된 방식에 따라 임시 트랙리스트는 세션 과정에서 짜였다. 그 결과 얼핏 보면 미묘하면서도 상당히 다른 앨범이 나왔다. 뒷면이 최종본과 동일한 반면, 앞면은 〈Uncle Arthur〉, 〈Sell Me A Coat〉, 〈Your Funny Smile〉, 〈Did You Ever Have A Dream〉, 〈There Is A Happy Land〉,

〈Bunny Thing〉으로 구성되어 있었다. 이 가운데 〈Did you Ever Have A Dream〉은 결국 B면 신세로 전락했고, 과거 스타일의 R&B 곡 〈Your Funny Smile〉과 독백 형식의 〈Bunny Thing〉은 리스트에서 동시에 탈락했다. 그 대신 보위의 데람 시절 작품 중 친숙하기로 손꼽히는 1월 녹음 곡 중 세 곡이 앨범에 들어갔다. 다시 녹음된 〈Rubber Band〉, 앞서 외면당했던 〈Love You Till Tuesday〉, 신곡 〈When I Live My Dream〉이 여기에 해당한다.

자신이 관리하던 크리스피언 세인트 피터스가 미국과 호주에서 대대적인 프로모션 투어를 진행하면서 세션에 불참할 수밖에 없었던 케네스 피트는 12월 16일에 런던으로 돌아왔다. 몇 달에 거쳐 재정상의 실수가 벌어지자 보위는 결국 랠프 호튼에 대한 우려를 피트에게 털어놨다. 호튼은 보위와 여러 차례에 걸쳐 논의를 주고받은 끝에 1월 19일자로 모든 경영 책임을 포기했다. 피트는 처음에 데이비드 관련 업무를 비공식적으로 관장하다가 4월부로 그의 전담 매니저가 되었다.

한편 1월 26일 데카에서는 차기 싱글의 양면을 채울 〈The Laughing Gnome〉과 〈The Gospel According To Tony Day〉의 백킹 트랙과 함께 녹음이 재개되었다. 그리고 그다음 달에 이 두 곡에 보컬이 더해졌다. 〈Rubber Band〉, 〈Love You Till Tuesday〉, 〈When I Live My Dream〉의 앨범 버전의 경우 2월 25일에 주요 세션이 마무리되었고, 2월 28일과 3월 1일에 약간의 마무리 작업이 이루어졌다.

앨범 발매를 눈앞에 둔 데이비드의 모습은 미국 NBC 뉴스 특집 「The Pursuit Of Pleasure」에 잠깐 나오기도 했다. 청년 문화를 파헤친 이 한 시간짜리 프로그램은 1967년 5월 8일에 방송되었는데, 앨범 커버 촬영 때 입었던 독특한 밀리터리 스타일의 재킷을 똑같이 입고 껌을 씹어대는 데이비드가 디자이너 존 스티븐의 카너비 스트리트 부티크에서 옷을 고르는 여자친구의 모습을 지켜보는 장면이 두 차례에 걸쳐서 짧게 나왔다. 이 기록은 수십 년 동안 NBC 아카이브에서 무관심 속에 묻혀 있다가 2016년에야 깜짝 발견되었다.

덱 피언리의 형제인 제럴드가 촬영한 사진을 재킷으로 쓴 《David Bowie》는 1967년 6월 1일에 발매되었다. 사진 촬영은 마블 아크 근처 브라이언스톤 스트리트의 한 교회 밑에 위치한 제럴드의 지하 스튜디오에서 진행되었는데, 이곳은 데이비드와 덱이 앨범 세션 중 리허설

을 한 곳이기도 했다. 수년 후 보위는 배우 로버트 제임스 스타일의 페이지보이 헤어컷에 맞춰 고른 외투를 떠올리며 이렇게 말했다. "그 밀리터리 재킷, 나 그거 정말 좋아했는데… 실제로 따로 맞춘 거예요." 앨범 슬리브에는 케네스 피트가 고급스럽게 쓴 선전문도 담겨 있다. 그는 보위의 통찰력을 "레이저빔처럼 거침없고 날카롭다"고 표현했다. "그것은 능청, 편견, 위선을 헤치고 나아간다. 그것은 쓰라린 인간성을 목도하지만 그렇게 신랄하지는 않다. 그것은 우리의 결점에서 유머를 보고, 우리의 미덕에서 비애감을 확인한다."

미국반은 〈We Are Hungry Men〉과 〈Maid Of Bond Street〉을 뺀 상태로(트랙 수를 줄여 로열티를 줄이는 미국의 관행에 따른 것으로 보인다) 1967년 8월에 발매되었다. 데람 레이블의 혁신적인 성향 덕에 《David Bowie》는 당시 모노와 스테레오로 모두 나온 몇 안 되는 작품 중 하나가 되었다. 연주와 믹싱에서 소소한 차이들을 보이는 두 버전은 시간이 흘러 2010년에 두 장짜리 음반으로 멋지게 나온 《David Bowie: Deluxe Edition》에 모두 실렸다.

매체 리뷰는 그 수가 적긴 했지만 상당히 긍정적이었다. 『NME』의 앨런 에번스는 음반을 "전체적으로 아주 신선하다"고 일컬었고, 보위를 "전도유망하다"고 표현했다. "데이비드와 덱 피언리가 주도한 단출한 음악 편곡에서 신선한 사운드가 나타난다." 『디스크 앤드 뮤직 에코』는 앨범을 "19세 런던내기가 만든 독창적이고 주목할 만한 데뷔 앨범"이라고 이야기했다. "주목을 받아 마땅한 재능 있는 신인이 나타났다. 데이비드 보위는 훌륭한 목소리를 갖고 있진 않지만 아직 앳되고 사랑스러운, 발칙한 '면모'를 통해 단어들을 나열할 줄 안다. … 추상적인 매력으로 가득하다. 데이비드 보위를 들어보기 바란다. 그는 새롭다." 자기 고객에 대한 관심을 불러일으키기 위해 쇼비즈니스 관계자 다수에게 《David Bowie》 음반을 돌린 케네스 피트는 라이오넬 바트, 브라이언 포브스, 프랑코 제피렐리 등 다양한 인물로부터 축하 편지를 받았다.

그런데도 《David Bowie》는 성공작이 되지는 못했다. 데람의 홍보 의지 부족이 앨범의 상업적 운명을 판가름했다. 피트의 오랜 친구이자 보위의 계약을 따는 데 중요한 역할을 했던 토니 홀이 데카의 홍보 책임자로 있다가 5월에 이직한 것이 결정적이었다. 결국 앨범이 나오기도 전에 데이비드는 회사 내 지지자를 잃은

게 분명했지만, 1년 후에 피트와 보위가 셀프리지스(영국의 고급 백화점 체인)에서 진행된 데카 홍보 행사에 참석했을 때는 정말 최악이었다. 이때 두 사람은 보위의 작품이 보이지 않자 별생각 없이 판매 여직원에게 그의 앨범에 대해 물었다. 그러자 문서 파일을 뒤져본 그 직원은 데이비드 보위가 데카가 아니라 파이 소속이라고 전했다. 보위의 데람 발매작은 비참한 정도로 주목받지 못했던 셈이다.

이즈음 데이비드는 데람에서 다양한 곡을 새로 녹음했는데, 이중 대다수는 나중에 《The Deram Anthology 1966-1968》과 《David Bowie: Deluxe Edition》에 실렸다. 데이비드의 데람 작품 중 (1967년 6월 3일 〈When I Live My Dream〉의 두 번째 버전과 함께 녹음되어 7월에 싱글로 발매된) 〈Love You Till Tuesday〉의 두 번째 버전을 제외한 나머지 곡들은 레이블로부터 체계적으로 거절당했고, 두 번째 앨범이 예정되어 있다는 소문은 추측으로 끝났다. 1968년 봄에 데이비드와 케네스 피트는 그즈음 데이비드가 데모로 만들어둔 곡들(〈C'est La Vie〉, 〈Silver Treetop School For Boys〉, 〈When I'm Five〉, 〈Everything Is You〉, 〈Tiny Tim〉, 〈Angel, Angel, Grubby Face〉, 〈Threepenny Joe〉, 〈The Reverend Raymond Brown〉)로 LP의 대략적인 트랙리스트를 짰지만, 레이블이 조금이라도 관심을 보이는 조짐은 없었다. 그리고 셀프리지스 사건이 있고 얼마 지나지 않은 1968년 5월에 데람은 데이비드의 새 싱글로 추정되는 〈In The Heat Of The Morning〉을 거절했다. 이때 휴 멘들은 피트에게 "너희가 우릴 떠난다고 해도 난 너희를 비난할 수 없어"라고 말했다. 결국 두 사람은 데람을 떠났고, 밝은 앞날을 예상하며 1967년 중반에 정점을 찍은 데이비드의 커리어는 18개월 후 〈Space Oddity〉가 출현할 때까지 급격히 추락했다. 하지만 분명한 방향성이 부족했음에도 이 시기는 헛되지 않았다. 바로 이 시기에 데이비드는 미래에 중요한 협력자가 되는 린지 켐프와 토니 비스콘티와의 관계를 공고히 했기 때문이다.

《David Bowie》의 실패는 당시 작품을 만든 본인에게는 상처가 되었지만 결과적으로는 다행이라고 볼 수 있다. 보위의 초기 활동 이야기 중에 가장 놀랄 만한 전환점은 앨범 세션 중이던 1966년 12월에 랠프 호튼이 저지른 엄청난 실수였다. 이 실수가 없었다면, 데이비드의 인생은 상당히 다르게 펼쳐졌을지도 모른다. 미국

으로 출장을 가기 전에 에식스 뮤직과 의견을 나눈 케네스 피트는 퍼블리싱 계약의 일환으로 선금 1천 파운드를 협상했다. 하지만 더 나은 결과를 얻어낼 수 있다고 확신한 그는 계약 마무리를 거절하고 복귀 때 그 제안을 재고하겠다고 말했다. 그는 미국에서 엄청난 성공을 이끌어냈다. (코플먼 앤드 루빈으로 추정되는) 한 회사에서 데이비드 노래에 대한 전 세계 퍼블리싱 권리를 3년 동안 독점하는 조건으로 선금 3만 달러를 제시했기 때문이다. 그해 12월 런던에 돌아가 희소식을 전하려던 피트는 자신이 자리를 비운 사이에 랠프 호튼이 선금 500파운드를 받고 에식스 뮤직과 계약을 맺은 사실을 알게 되었다. 500파운드는 피트가 이미 동의한 금액의 절반이었고 이제 수포로 돌아간 미국 계약금에 비해 하찮은 수준이었다. 엄청난 충격이었다. 결국 피트는 데이비드의 아버지를 만나 자초지종을 이야기하고 수년이 지나기 전까지 데이비드에게 이 사실을 이야기하지 않기로 했다. 만약 3만 달러 퍼블리싱 계약을 맺었다면 1967년에 어떤 일이 일어났을까. 이는 추측에 불과하지만, 상당한 금액을 들여 주요 언론을 통해 밀어붙임으로써 《David Bowie》가 엄청나게 히트했을 것임은 분명하다. 그리고 이어진 보위의 분투는 실제로 1970년대 커리어에서 결실을 맺긴 했지만 전혀 불필요했을 것이다. 1966년에 보위는 이렇게 말했다. "난 지금 「레미제라블」 공연을 하고 있겠죠. 아, 확신하건대 웨스트 엔드 무대에서 그냥 적당한 역할을 맡는 노련한 배우가 됐을 거예요. 〈The Laughing Gnome〉을 하나가 아닌 열 개는 썼겠죠!"

그 대신 《David Bowie》가 가장 대표적인 유산으로 꼽히는 보위의 데람 작품들은 그 자체로 신화적인 지위를 얻었다. 앤서니 뉴리의 일시적인 유행에 따른 보드빌 쓰레기라고 무자비하게 놀림을 당한 앨범은, 데이비드 버클리의 표현에 따르면 당연히 "어색함을 느끼는 한계점이 특별히 높은 사람들만" 감당할 수 있는, "민망함을 불러일으키는 젊은이의 작품"으로 받아들여졌다. 보위는 데람 시절을 완전히 외면한 것까지는 아니지만 대체로 못마땅하게 여겼다. 1990년에는 이렇게 말했다. "아아, 그 토니 뉴리 것, 정말 오그라들죠. 아뇨, 좋게 해줄 말이 없네요. 가사를 보면 뭔가 보여주려고 기를 쓴 것 같아요. 단편 작가 같죠. 음악은 어찌나 괴상한지. 그때의 내 위치를 모르겠어요. 앨범이 록, 보드빌, 뮤직홀, 온갖 곳에 뿌리를 두고 있는 것 같은데, 그게 뭔지는 모르

겠어요. 내가 맥스 밀러인지 엘비스 프레슬리인지 누군 지 몰랐어요."

보위의 많은 팬은 오랫동안 일탈로 여겨진 결과로부 터 보위의 책임을 없애기 위해 케네스 피트를 '비난'하 려고 했다. 피트는 데이비드를 만능 가수, 만능 댄서, 만 능 엔터테이너로 변신시키려고 한 인물로 비치곤 했다. 하지만 이는 전혀 타당치 못한 생각이다. 앨범이 만들 어진 시기는 피트가 데이비드 관련 업무에서 관리직 이 상의 역할을 하기 전이다. 그리고 앨범 수록곡 대부분이 만들어지고 녹음되었을 때 피트는 해외에 있었다. 그의 입장에서 보면, 앨범 세션 중에 데이비드가 앤서니 뉴리 의 팬이라고 마이크 버논에게 말한 사람은 데이비드 본 인이었다. 거스 더전은 데이비드 버클리에게 이렇게 말 했다. "그것 때문에 마이크 버논이랑 내가 꽤 괴로웠어 요. 우리가 이렇게 말을 주고받았거든요. '보위 정말 좋 아. 노래도 끝내주고. 그런데 앤서니 뉴리처럼 들린단 말이지.'"

피트는 자신의 회고록에서 이렇게 주장한다. "일부 작품에서 데이비드가 뉴리처럼 들리는 데 나는 전혀 안 좋았다. 의식한 건지 안 한 건지는 모르겠지만 데이비 드 혼자 정한 결과였다." 데이비드를 웨스트 엔드 시어 터로 데려가 다양한 공연을 관람시키면서 그의 견문을 넓힌 사람은 분명히 피트였다. 그리고 데이비드는 피트 의 서재에서 오스카 와일드의 『도리언 그레이의 초상』 과 생텍쥐페리의 『어린 왕자』를 접하고 거기에 담긴 요 소들을 데람 작품의 전반적인 톤으로 드러냈다. 하지만 피트가 과거의 뭔가를 에드워드 7세 시대 아이방에 넣 어 줬다는 생각은 부당하고 부정확한 것이다. 피트는 밥 딜런의 영국 투어를 관리했고, 자신에게 큰 영향을 미친 무언가를 보위에게 소개하는 데 책임감을 가졌다. 1966 년 12월에 귀국했을 때 뉴욕에서 앤디 워홀과 루 리드 를 만나고 온 참이었고, 그의 짐 가방에는 《The Velvet Underground And Nico》 아세테이트반이 있었다. 미 발매 상태였던 그 음반은 곧 보위의 예술적 발전에 큰 영향을 미쳤다. 2003년 『뉴요커』 매거진에 데이비드가 기고한 바에 따르면 그 앨범이 그에게 미친 영향은 "상 상을 초월"했다. "내가 록 음악에 대해 느끼거나 잘 몰 랐던 모든 것이 미발표 음반 한 장을 통해 나한테 전해 졌어요. … 〈I'm Waiting For The Man〉에서 냉소적이 면서 약동하는 베이스와 기타의 오프닝으로 내 야망의 중심, 핵심을 파악했죠. 이 음악은 내 감정에 심할 정도

로 무심했어요. 내가 좋아하든 말든 상관없었죠. … 내 평범한 눈에 보이지 않는 세상으로 가득 차 있었어요. … 그 곡을 연주하고 또 하고 또 했어요." 데람 시절의 스 튜디오 아웃테이크들은 《David Bowie》 앨범에서만 암 시된 바 있는 보위 음악의 포용적 측면을 드러낸다. 그 중에는 〈Waiting For The Man〉의 첫 버전과 〈Venus In Furs〉를 이상하게 꾸민 〈Toy Soldier〉가 있다.

피트가 뉴욕에서 가져온 다른 앨범으로는 퍼그스의 셀프 타이틀 3집 앨범이 있었다. 그리니치빌리지 출신 비트족 그룹인 퍼그스는 극단적이고 전위적인 반주에 윌리엄 블레이크의 시를 접목한 작품을 내놓기도 했다. 이들도 보위의 상상력에 비슷한 영향을 미쳤다(나중에 보위는 퍼그스를 "상당히 격정적인 가사를 선보이기로 손꼽히는 언더그라운드 밴드"라고 표현했다). 보위는 1967년 라이브 레퍼토리에 〈Waiting For The Man〉과 더불어 퍼그스의 〈Dirty Old Man〉을 넣기도 했다. 다 른 자료에 따르면 당시 보위는 프랭크 자파의 몇 안 되 는 영국팬이었고, 라이엇 스쿼드 공연에서 자파의 초기 곡을 라이브로 커버하려 하기도 했다. 보위의 데람 시절 을 런던내기가 벌인 일종의 정신없는 댄스파티로 받아 들이는 일반적인 인식은 다행히 사라지기 시작한다.

어쨌든 《David Bowie》의 음악적 성과를 '뉴리바라 기'의 보드빌 기행으로 바라보는 일반적인 평가는 전 체적으로 부적절하다. 우선 자주 언급된 앤서니 뉴리와 의 유사성은 실제로 〈Love You Till Tuesday〉, 〈Little Bombardier〉, 〈She's Got Medals〉 같은 일부 곡에서 만 나타난다. 그리고 보위의 이후 커리어를 특징짓는 방 법론을 고려했을 때, 보컬 방식도 앨범에 대한 여러 아 이디어의 총체 중 한 가지 요소에 불과하다. 2002년에 데이비드는 당시를 이렇게 회상했다. "나는 앤서니 뉴 리에 광적으로 빠져 있었어요. 그는 미국에 와서 온갖 라스베이거스 활동을 하기 전에 여기서 정말 희한한 활 동을 했는데, 직접 제목을 붙인 텔레비전 시리즈 「The Strange world Of Gurney Slade」는 정말 이상하고 특 이했죠. 나는 이 사람이 하는 것, 가는 곳이 마음에 들었 고, 그가 정말 재미있다고 생각했어요. 그래서 그 사람 처럼 노래를 부르기 시작했죠. 그런데 그때는 앵그리 영 맨(1950년대 영국의 전후세대 젊은 작가들을 말한다) 세대, 키스 워터하우스, 존 오스본 같은 사람들이 쓴 책 을 즐겨 읽었어요. 그래서 음악은 토니 뉴리 스타일로 아주 괴상하게 만들고, 가사는 군대 내 동성애자, 식인

종, 소아성애자 같은 소재로 썼죠. 좋았어, 이게 바로 내 거야, 내 커리어는 이렇게 되는 거라고, 하고 생각했어요. 첫 앨범은 그렇게 가장 기이한 작품이 되었죠. 그러니까 정말 별 볼 일 없긴 하지만 거기에 담긴 야심만큼은 흠잡을 데 없어요."

게다가 거스 더전이 《David Bowie》를 두고 한 말로 자주 인용되는, "지금까지 모든 음반사에서 통틀어 나온 가장 괴상한 결과물"이라는 표현은 1967년 차트에서 이와 유사한 작품은 없었다는 인식을 무심코 낳았다. 물론 이것은 사실과 다르다. 조금만 따져 보면 앨범을 장식한 포크와 짧은 이야기 구조의 결합이 1966-67년에 급성장한 영국 사이키델릭 신의 상업적인 측면에서 힌트를 얻은 것임을 알 수 있다. 전쟁 시기에 대한 향수, 블레이크식으로 환기한 어린 시절의 순수함, 그리고 무엇보다 사회적으로 무능하거나 적응에 실패하고 외면당한 이들의 모습과 같은 앨범의 주제는 시드 바렛 시절의 핑크 플로이드, 본조 도그 두-다 밴드, 마지막으로 비틀스와 같은 그룹이 발표한 당시 작품에서도 확인할 수 있다.

1966년 8월에 나온 《Revolver》는 대중에게 외로운 사람들과 노란 잠수함의 이야기를 전했다. 그리고 《Sgt. Pepper's Lonely Hearts Club Band》는 《David Bowie》와 같은 시기에 녹음되어 1967년 6월 1일에 동시 발매되었다. 《Sgt. Pepper》는 《David Bowie》와 비교했을 때 더 높은 판매량을 기록했고 일반적으로 더 훌륭한 앨범으로 인식된다. 하지만 같은 사람이 《David Bowie》는 "엉뚱하다", "보드빌"이라고 폄하하면서 〈Being For The Benefit Of Mr. Kite!〉는 엄청난 실험적 대중음악 작품이라고 추켜세운다는 것은 늘 이해하기 어려운 부분이다. 《Sgt. Pepper》가 확실히 우월한 작품이긴 하지만, 두 앨범 모두 훌륭한 것은 매한가지다. 직접 비교가 중요하진 않지만(〈Mr. Kite〉의 뿜빠 뿜빠 하는 행사장 왈츠는 〈Little Bombardier〉와 정확히 매치한다), 〈Uncle Arthur〉, 〈She's Got Medals〉, 〈Sell Me A Coat〉는 〈Eleanor Rigby〉, 〈Lovely Rita〉, 〈She's Leaving Home〉 같은 곡과 유사한 느낌을 내기만 하지는 않는다. 1966년 12월에 싱글로 나온 〈Rubber Band〉가 비틀스에게 《Sgt. Pepper》의 제목에 대한 아이디어를 줬을 것이라는 추측도 있다. 케네스 피트는 "그 부분을 믿을 만한 확실한 근거가 없다"면서도 1967년에는 그 의견이 "보편적이었다"고 글을 적었다.

피터 도겟은 〈Rubber Band〉와 〈With A Little Help From My Friends〉 모두 가사에 '내키는 대로out of tune' 노래하는 데 대한 유머를 담고 있다고 지적했다.

한편 《David Bowie》 세션이 진행될 즈음 본조 도그 두-다 밴드는 싱글 두 장을 내고 별다른 성과를 내지 못하고 있었지만 술집 공연을 돌며 활발하게 활동했고, 버즈가 이들의 곡을 연주하기에 이르렀다. 본조는 직접적인 영향을 행사한 것으로 여겨진 적은 없지만, 그것을 반박할 만한 합리적인 이유도 있을 수 없다. 본조는 1966년 4월에 발표한 데뷔 싱글 〈My Brother Makes The Noises For The Talkies〉를 통해 정신없는 라디오 프로그램 「The Goon Show」의 사운드 효과 같은 데 애착을 가졌고, 이런 사운드 효과는 〈We Are Hungry Men〉, 〈Please Mr. Gravedigger〉, 〈Toy Soldier〉 같은 보위 곡을 한껏 물들였다. 본조의 두 번째 싱글은 할리우드 아가일스의 새 히트곡 〈Alley Oop〉을 커버한 곡이었는데, 나중에 데이비드는 이 곡을 자신이 좋아하는 싱글로 꼽았을 뿐 아니라 〈Life On Mars?〉에서도 직접 언급했다. 1968년 1월에 보위는 리버티 레코즈의 레이 윌리엄스와 여러 번 만나 본조가 자신의 곡을 커버하는 방안을 논의하기도 했다. 이즈음 본조는 밴드 이름에서 '두-다'를 빼버렸지만 그해 얼마 후 보위의 〈Ching-a-Ling〉에서 '두-다Doo-Dah'가 반복해서 나타난 사실은 상당히 의심스러운 부분이다. 이때 거스 더전이 본조의 프로듀서가 되기도 했다. 그리고 보위와 본조 모두 우주인을 소재로 삼아 차트 5위 안에 든 결정적인 히트곡 하나 때문에 1960년대 작품이 빛바랜 채 제대로 전해지지 못했다는 사실은 대중음악 역사에서 상당히 흥미로운 우연의 일치라고 할 수 있다.

메이저 아티스트가 젊은 시절에 만든 작품이 으레 그렇듯이, 《David Bowie》를 나중에 나온 명반과 억지로 견주려 하면서 과장되게 해석하려는 유혹은 있다. 물론 〈We Are Hungry Men〉은 보위가 전체주의와 메시아와 관련된 주제에 흥미를 갖고 있음을 암시한다. 물론 〈She's God Medals〉는 성적 혼란이라는 그의 주된 이야깃거리를 예견한다. 물론 〈Come And Buy My Toys〉는 그의 다음 앨범을 차지하는 어쿠스틱 포크 영역을 가리킨다. 물론 가사는 연기와 은막에 관한 내용으로 가득하다. 물론 사회 바깥에서 외로움에 떨고 외면당한 개인에 대한 집착은 이후 나오는 모든 보위의 앨범에서 모티프로 남는다. 하지만 특정 가사들을 골라 데이

비드 집안의 납골당에서 나온 일련의 추한 비밀로 내세우려는 일부 전기 작가들의 시도는 회의적으로 받아들여야 한다.

우리는 《David Bowie》에 담긴 14곡에서 뭔가를 찾긴 하겠지만, 안타깝게도 그 작품에서 추정할 수 있는 범위 안에서만 생각할 수 있다. 그 빛이 중요한 부분을 비출 수도 있고 안 비출 수도 있다("내 거름 더미에서 후추 열매를 골라내는 거죠." 1999년에 보위는 이렇게 말했다. "나한테 미래가 있다는 걸 보여줄 수 있는 뭔가를 찾았어요."). 다행히 대중음악학자들은 《David Bowie》를 꾀바른 첫 지저귐으로만 보지 않고 그 자체로 고려할 가치가 충분한 앨범으로 여기기 시작한 것 같다. 세션 후 약 20년이 지났을 때 덱 피언리는 앨범이 "내 평생 가장 만족스러운 작업"이라고 길먼 부부에게 말했다. 보위야 그러한 그의 감상에 같이 빠져들 것 같진 않지만, 여기에 쑥스러워할 필요는 전혀 없다. 《David Bowie》는 보위의 이후 작품의 그늘 밑에 당당히 위치했지만, 귀와 마음을 연 사람들은 이 작품이 완벽한 품위와 함께 수십 년의 조롱을 이겨낸 매력 있고 영리한 앨범임을 잘 알고 있다.

SPACE ODDITY

Philips SBL 7912, 1969년 11월
RCA Victor LSP 4813, 1972년 11월 [17위]
RCA PL 84813, 1984년 10월
EMI EMC 3571, 1990년 4월 [64위]
EMI 7243 5218980, 1999년 9월
EMI DBSOCD 40, 2009년 10월
Parlophone 0825646283453, 2015년 9월 (CD)
Parlophone DB69731, 2016년 2월 (LP)

Space Oddity (5'14") | Unwashed And Somewhat Slightly Dazed (6'10") | Don't Sit Down (0'39") | Letter To Hermione (2'30") | Cygnet Committee (9'30") | Janine (3'19") | An Occasional Dream (2'56") | Wild Eyed Boy From Freecloud (4'47") | God Knows I'm Good (3'16") | Memory Of A Free Festival (7'07")

1990년 재발매반 보너스 트랙: Conversation Piece (3'05") | Memory Of A Free Festival Part 1 (3'59") | Memory Of A Free Festival Part 2 (3'31")

2009년 재발매반 보너스 트랙: Space Oddity (demo) (5'10") | An Occasional Dream (demo) (2'49") | Wild Eyed Boy From Freecloud (single B-side) (4'56") | Let Me Sleep Beside You (BBC Radio Session DLT Show) (4'45") | Unwashed And Somewhat Slightly Dazed (BBC Radio Session DLT Show) (4'04") | Janine (BBC Radio Session DLT Show) (3'02") | London Bye Ta-Ta (stereo version) (2'36") | The Prettiest Star (stereo version) (3'12") | Conversation Piece (stereo version) (3'06") | Memory Of A Free Festival (Part 1) (4'01") | Memory Of A Free Festival (Part 2) (3'30") | Wild Eyed Boy From Freecloud (alternate album mix) (4'45") | Memory Of A Free Festival (alternate album mix) (9'22") | London Bye Ta-Ta (alternate stereo mix) (2'34") | Ragazzo Solo, Ragazza Sola (full-length stereo mix) (5'14")

• 뮤지션: 데이비드 보위(보컬, 12현 기타, 스타일로폰, 칼림바, 로즈데일 일렉트릭 코드 오르간), 키스 크리스마스(기타), 믹 웨인(기타), 팀 렌윅(기타, 플루트, 리코더), 토니 비스콘티(베이스, 플루트, 리코더), 허비 플라워스(베이스), 존 '홍크' 라지(베이스), 존 케임브리지(드럼), 테리 콕스(드럼), 릭 웨이크먼(멜로트론, 일렉트릭 하프시코드), 폴 벅매스터(첼로), 베니 마샬 앤드 프렌즈(하모니카) | 녹음: 트라이던트 스튜디오(런던) | 프로듀서: 토니 비스콘티(〈Space Oddity〉: 거스 더전)

보위의 멘토로서 케네스 피트가 책임진 역할은 「Love You Till Tuesday」 촬영으로 확실한 매듭을 지었다. 1969년 2월 허마이어니 파딩게일과 이별 후 맨체스터 스트리트에 있는 피트의 아파트에 잠시 머무르긴 했지만, 새로 사귄 지인들은 이미 그의 인생과 커리어를 새로운 방향으로 이끌고 있었다. 이 '놀라운 해'의 스냅숏들은 그의 두 번째 앨범에 포착되었다. 보위는 6월에 앨범 녹음을 시작했다.

보위가 머큐리 레코즈와 계약하면서 동시에 생긴 일들을 두고 크게 다른 이야기들이 나왔다. 관련자들의 개인적인 이해관계가 대표적인 이유였지만, 그 대강은 다음과 같은 것으로 추정된다. 1968년 말, 메리 안젤라 바넷이라는 19세 미국인 망명자는 머큐리 레코즈의 런던 대표 루 라이츠너와 사귀고 있었다. 그녀는 라이츠너를 통해 회사의 유럽 지역 A&R 조감독인 매력적인 인물 캘빈 마크 리를 만났다. 리는 데이비드 보위를 1967년

어느 날 처음 만났지만, 보위는 케네스 피트와 리가 잘 통하지 않을 것 같아서 리를 피트로부터 멀리하도록 했다. 이 때문에 리는 여러모로 베일에 싸여 있었다.

캘빈 마크 리는 잠시 우발적이긴 했지만 친구 관계를 넘는 수준으로 데이비드와 엮였다. 리는 길먼 부부에게 자신이 "허마이어니와 잠시 같이 지냈다"고 말했다. 보위의 역사에서 그는 빨간색과 은색으로 된 '러브 쥬얼 love jewel' 원반을 이마에 붙이고 있는 사람(나중에 후기 지기 스타더스트가 차용한 이미지)이자 1968년 9월 14일 라운드하우스에서 열린 터콰이즈 공연 후 데이비드를 안젤라 바넷에게 소개한 중요한 사람으로 위치하고 있다. 수년 후 데이비드는 한 인터뷰 진행자에게 "우리 둘 다 같은 사람이랑 사귀고 있을" 때 자신이 미래의 아내를 만났다고 경박하게 이야기하면서 이 '삼자 동거'를 언급했었다. 보위와 안젤라의 관계는 시간이 흘러 1969년 4월 스피키지에서 열린 킹 크림슨의 공연에서 다소 느슨한 상황 중에 시작되었다. 안젤라의 사주를 받은 리는 데이비드의 능력을 루 라이츠너에게 이야기하고 머큐리와 유용한 연락 체계를 구축하면서 1969년 봄을 보냈다.

이러한 상황을 모르고 있던 케네스 피트는 다소 뻔한 방법으로 보위에게 계약을 따다 주기 위해 노력했다. 3월에 애틀랜틱 레코즈에 〈Space Oddity〉 데모를 들려주었지만 성과가 없었고, 그다음 달에 보위의 재촉으로 머큐리 레코즈의 뉴욕 책임자로 런던에 방문 중이던 사이먼 헤이스와 미팅을 주선했다. 4월 14일에 피트는 헤이스를 대상으로 「Love You Till Tuesday」 시사회를 가졌다(분하게도 피트가 머큐리 관계자라는 걸 그때까지 몰랐던 캘빈 마크 리도 그 자리에 있었다). 헤이스는 흥미를 보이며 조지 마틴을 후보 프로듀서로 언급했다.

1969년 4월 중순으로 추정되는 시기에 데이비드와 페더스 동료 존 '허치' 허친슨은 10곡의 어쿠스틱 데모 테이프를 녹음해 《Space Oddity》의 탄생을 매력적으로 예고했다. 테이프에는 나중에 《Sound+Vision》에 삽입된 〈Space Oddity〉 데모를 포함해 〈Janine〉, 〈An Occasional Dream〉, 〈Conversation Piece〉, 〈Letter To Hermione〉(여기서 제목은 〈I'm Not Quite〉), 〈Cygnet Committee〉(여기서 제목은 〈Lover To The Dawn〉으로 가사도 상당히 다르다) 등이 담겨 있다. 페더스가 즐겨 연주한 〈When I'm Five〉, 〈Ching-a-Ling〉, 〈Love song〉, 〈Life Is A Circus〉도 있다.

이 데모 테이프가 정확히 언제 어디서 녹음되었는지는 보위마니아 사이에서 오랫동안 논란이 되었다. 케네스 피트가 4월 14일에 사이먼 헤이스와 가진 미팅 후임은 거의 확실했다. 그리고 허치가 같은 달에 작업에서 손을 떼고 요크셔로 돌아갔기 때문에 허치가 함께했다는 사실은 나중에 큰 이슈가 될 수 없었다. 데모가 나이츠브리지에 위치한 머큐리 레코즈 본사에 있는 전문 장비로 녹음되었다는 이야기도 있었지만, 테이프에서 보위가 "테이프 녹음기랑 마이크가 정말 안 좋다"며 사과하고, 허치가 어느 순간 "데이비드가 담배를 필 거예요. 방금 침대에서 나왔거든요" 하고 관찰한 바를 전하고, 데이비드가 "피아노 소리는 위층에 사는 피아노 선생 패런하이트 아줌마네에서 들리는 거예요" 하고 설명한 것을 고려했을 때 그랬을 가능성은 희박하다. 2016년에 나온 회고록 『Psychedelic Suburbia』에서 메리 피니건은 자기가 살던 아파트 위층에 나이 지긋한 피아노 선생이 살았다고 이야기한다. "우리는 스케일, 〈엘리제를 위하여〉의 위태한 연주, 불안정한 아르페지오의 고문을 받아야 했다." 베크넘 폭스그로브 로드에 위치한 피니건의 1층 아파트에서 데모가 녹음되었음은 이로써 합리적인 의심의 여지를 넘어선 사실로 확인되는 것 같다. 데이비드는 바로 이곳에 4월 14일에 들어왔다. 이후 데이비드는 5월 4일 스리 턴스 펍에서 일요일 정기 모임을 처음 가진 베크넘 '아츠 랩(Arts Laboratory)'을 설립하기에 이른다.

5월 중순에 피트는 사이먼 헤이스와 만나 1년짜리 계약을 성공적으로 맺었다. 이로써 보위는 새 앨범에 대한 로열티와 제작비를 받고, 머큐리는 두 번의 1년 연장 선택권을 갖게 되었다. 머큐리 레이블이 미국에서, 자회사인 필립스가 영국에서 음반을 배포하게 되었다.

조지 마틴과 관련된 계획은 피트의 접근이 퇴짜를 맞고 급기야 이 전설의 다섯 번째 비틀이 〈Space Oddity〉를 마음에 안 들어 한다는 이야기가 피트에게 전해지면서 무위로 돌아갔다. 피트는 일기에 "조지 마틴도 실수할 수 있다"고 적었고, 보위의 후기 데람 세션을 프로듀스한 토니 비스콘티에게 발길을 돌렸다. 〈Space Oddity〉는 이미 차기 앨범의 첫 싱글로 논의되었지만, 잘 알려져 있다시피 비스콘티는 그 노래를 꼼수라고 여겨 보위의 전 엔지니어인 거스 더전에게 작업을 넘겼다. 더전은 《David Bowie》 작업 후 본조 도그 밴드의 앨범 두 장을 프로듀스하고 그즈음 비스콘티와 함께 스트롭

스의 셀프 타이틀 데뷔 앨범 감독까지 마친 상태였다. "데모를 들어봤는데 정말 끝내주더라고요. 토니가 그 노래를 작업하기 싫어한다는 게 믿기지 않았어요. 토니가 '잘됐네, 네가 그 곡이랑 B면 맡고, 내가 앨범을 맡을게'라고 말하더라고요. 난 좋기만 했죠."

시간이 지나 1969년에 공개된 인터뷰에서 보위는 두 프로듀서를 흥미롭게 비교했다. 『IT』 매거진에서 그는 메리 피니건을 상대로 이렇게 말했다. "거스는 기술자예요. 무엇보다 '믹서'죠. 음악을 듣고는 '그래, 이거 좋네, 아주 멋져'라고 말해요. 그는 업계의 많은 사람과 상당히 다른 태도로 음악을 대해요. 내 앨범을 프로듀스하고 있는 토니 비스콘티의 경우에는 음악이 인생의 일부예요. 하루종일 음악이랑 살죠. 음악을 방에서도 듣고, 쓰고, 편곡하고, 프로듀스하고, 연주하고, 생각하고, 음악의 정신적인 근본을 아주 굳게 믿죠. 그 사람 인생 전체가 그래요."

녹음은 1969년 6월 20일 소호의 트라이던트 스튜디오에서 시작했다. 이곳에서 거스 더전은 〈Space Oddity〉와 〈Wild Eyed Boy From Freecloud〉의 오리지널 B면 버전을 감독했다. 데이비드는 앞선 10월에 같은 장소에서 〈Ching-a-Ling〉을 녹음했지만, 《Space Oddity》 세션은 이후 《Aladdin Sane》이 완성될 때까지 길게 이어진 그와 트라이던트 사이의 관계에 확실한 시작을 알렸다. 이날은 미래에 보위의 음악을 장식하게 되는 여러 사람의 데뷔이기도 했다. 베이시스트 플라워스는 BBC 내부 녹음을 제외하고 생애 첫 스튜디오 세션을 이날 처음 경험했다. 나중에 《Diamond Dogs》와 루 리드의 《Transformer》에서도 연주를 한 플라워스는 이후 마크 볼란과 폴 매카트니의 작품에 참여하고, 클라이브 던의 새 히트곡 〈Grandad〉를 작곡하며, 클래식 록 밴드 스카이의 핵심 멤버로 활동한다.

멜로트론을 연주한 릭 웨이크먼은 여전히 무명이었다. 스트롭스와 예스는 나중의 일이었고, 〈Space Oddity〉는 그의 두 번째 스튜디오 녹음 곡에 불과했다. 이에 대해 더전은 이렇게 설명했다. "비스콘티한테 멜로트론 연주자 누구 아는 사람 있냐고 물었더니 탑 랭크 무도회장에서 연주한 친구를 안다고 하더라고요. … 우리가 첫 테이크를 녹음했을 때 그가 실수를 했어요. 사과를 했죠. 그리고 우리가 새로운 테이크를 진행했고, 그걸로 마무리됐어요. 정말 끝내줬죠. 생애 두 번째 세션에서 두 번째 테이크로 끝냈으니 달인이죠." 드러머

테리 콕스는 포크 그룹 펜탱글에 있다가 녹음에 참여했고, 주니어스 아이스의 기타리스트 믹 웨인("그가 그 죽이는 솔로와 로켓 발사 효과음을 연주했어요.")은 비스콘티의 추천으로 스튜디오에 왔다. 비스콘티는 그 전해에 있었던 〈In The Heat Of The Morning〉 세션에 웨인을 고용한 적이 있었다. 보위 본인은 어쿠스틱 기타와 스타일로폰을 연주했고, 세션에는 바이올린 8대, 비올라 2대, 첼로 2대, 더블 베이스 2대, 플루트 2대도 동원되었다. 오케스트라 편곡을 담당한 폴 벅매스터는 정식 클래식 교육을 받은 인물로 마샤 헌트와 윌리엄 킴버와 관련해 편곡을 진행한 적도 있었다. 더전이 말했다. "벅매스터를 처음 부른 사람이 보위였을 수 있어요. 기억이 안 나요. 하지만 그가 처음 세션은 저랑 했고, 아주 멋지게 했죠. 완벽한 선택이었어요."

머큐리와 필립스 측에서 긴급 발매된 싱글을 대서양 양쪽에서 아폴로 11호 달 탐측선 발사에 맞춰 홍보하기 시작했을 때, 데이비드는 잠시 누워 있었다(6월 30일 피트에게 보낸 편지에서 그는 "결막염과 일종의 피부샘병 때문에 지난주 녹음을 못했다"고 설명했다). 그리고 앨범 세션은 7월 16일 트라이던트에서 〈Janine〉, 〈An Occasional Dream〉, 〈Letter To Hermione〉를 필두로 확실한 막을 올렸다. 토니 비스콘티는 주니어스 아이스의 멤버들을 추가로 더 고용했다. 이 컬트적인 언더그라운드 밴드의 1969년 6월 앨범 《Battersea Power Station》은 비스콘티의 프로듀스로 나온 상태였다. 밴드의 멤버로 기타리스트 팀 렌윅(나중에 로저 워터스가 나간 핑크 플로이드와 함께 작업), 베이시스트 존 '홍크' 라지, 헐 출신의 밴드 래츠에 있던 드러머 존 케임브리지가 있었다. 팀의 보컬리스트 베니 마샬은 세션 막판에 들러 하모니카 솔로를 연주했고, 보위는 베크넘 아츠랩 단골인 키스 크리스마스를 불러 추가로 기타 연주를 맡겼다. 새 얼굴로 스튜디오 엔지니어 켄 스콧도 있었다. 스콧은 제프 벡의 명반 《Truth》는 물론 조지 마틴, 비틀스와 함께 애비 로드에서 《Magical Mystery Tour》와 《The Beatles》도 작업했었다.

수년 후에 비스콘티는 이렇게 말했다. "고백하건대 나는 이 앨범에서 엉성할 정도로 순진하게 작업했어요. 사운드의 퀄리티 조절과 록에 맞게 악기 사운드의 힘을 키우는 방법을 전혀 몰랐죠. … 그래도 〈Letter To Hermione〉와 〈An Occasional Dream〉처럼 베이스 연주자와 리코더 연주자로서 더 편하게 임했던 트

랙들은 자랑스러워요." 비스콘티의 개인적 성취 중 하나는 〈Wild Eyed Boy From Freecloud〉에 반영된 50인 편성의 호화로운 오케스트라 편곡이었다. 그는 (〈An Occasional Dream〉과 더불어) 이 곡에서 베이스 기타도 연주했다.

세션은 10월 초까지 불규칙하게 이어졌다. 데이비드가 베크넘 아츠 랩에서 가진 일요일 공연을 비롯해 중요도가 서로 다른 다양한 상황이 중간중간 끼어들었다. 7월 말에 데이비드가 케네스 피트와 함께 지중해 여행을 떠나 몰타와 이탈리아 송 페스티벌에 참여한 것이 그 첫 번째였다. 이때 두 사람은 데이비드의 아버지 헤이우드 존스가 심각하게 아프다는 소식을 듣고 8월 3일에 집으로 돌아왔다. 아버지는 이틀 후에 숨져 아들의 대성공을 지켜보지 못했다. 이때 데이비드가 느낀 슬픔은 신곡 〈Unwashed And Somewhat Slightly Dazed〉에 일부 반영되었다. 8월 16일에 베크넘 유원지에서 열린 야외 이벤트는 데이비드가 〈Memory Of A Free Festival〉로 기념했다. 반면에 가을 즈음 데이비드가 히피 친구들의 안이한 태도에 느낀 환멸은 〈Cygnet Committee〉의 뜨거운 분노를 낳았다.

세션 중에 토니 비스콘티는 다듬어지지 않은 상태의 초기 믹스를 다수 만들었고, 이 중 일부는 두 장짜리 10인치 아세테이트반에 실려 카피 하나가 2010년 이베이에서 1,113파운드에 팔리기도 했다. 이 아세테이트반은 순서가 제각각인 데다 〈Space Oddity〉, 〈Unwashed And Somewhat Slightly Dazed〉, 〈Memory Of A Free Festival〉도 아주 짧은 버전으로 담겨 있다.

앨범의 오리지널 영국반 표지에는 빅터 바자렐리가 디자인한 파란 물방울무늬를 배경으로 버논 듀허스트가 촬영한 데이비드의 모습이 실렸다. 바자렐리는 팝 아티스트인데, 그의 작품은 캘빈 마크 리가 열심히 수집했다. 뒷면 커버에는 데이비드의 오랜 친구인 조지 언더우드가 작업한 '사랑과 평화'식의 도판 작품이 들어갔다. 앨범 가사의 여러 측면을 반영한 동시에 언더우드가 그 전해에 티라노사우르스 렉스의 앨범 《My People Were Fair And Had Sky In Their Hair… But Now They're Content To Wear Stars On Their Brows》에 그린 커버와 (보위의 요청대로) 정말 비슷한 스타일이었다. 데이비드는 언더우드에게 초안을 스케치해줬고, 나중에 언더우드는 초안 중에 "물속에 있는 물고기 한 마리, 한 송이 장미를 든 우주인 두 명, (그리고) 보위를 열 받게

한 베크넘 아츠 랩 사람들을 가리키는, 중절모 쓴 쥐 같은 놈들"이 있었다고 기억했다. 이 모든 것이 언더우드의 완성작에 나타나는데, 그 밖에 부처, 타고 있는 마리화나, 허마이어니 파딩게일임이 분명한 초상화, 데이비드가 10년 후 차용하는 〈Ashes To Ashes〉 캐릭터와 매우 유사한 외모를 가진 피에로, 그리고 그 피에로로부터 위로를 받는 (〈God Knows I'm Good〉에 등장하는 좀도둑으로 추정되는) 흐느끼는 여성도 등장한다. 보위의 원래 스케치에는 케네스 피트와 캘빈 마크 리의 초상화도 포함되었다. 두 사람 모두 완성된 그림에는 나오지 않지만, 전설의 'CML33'은 서른세 살 먹은 리의 레이아웃 디자이너로서의 개입을 기념했다. 이제 리와 적대적인 관계가 된 피트는 나중에 이 부분을 이렇게 회상했다. "나는 앨범 슬리브랑 무관했어요. 최종 상품을 봤을 때 가슴이 덜컥 내려앉았죠." 언더우드의 삽화는 오리지널 앨범 슬리브에 '원의 깊이(Depth Of A Circle)'라는 제목으로 표현되어 있었지만, 이는 분명한 오타였다. 원래 데이비드는 '원의 너비(Width Of A Circle)'라고 부르려고 했다. 그리고 이 제목은 머지않아 그의 신곡에 쓰이게 된다.

앨범은 1969년 11월 14일에 영국에서 발매되었다. 데이비드는 『디스크 앤드 뮤직 에코』에 이렇게 말했다. "곡을 쓰기에 저한테 좋은 시기였어요. 결과에 아주 만족해요. 모두 그렇게 느끼길 바라요." 그를 인터뷰한 페니 발렌타인도 분명히 그렇게 느꼈던 것 같다. 그는 앨범을 "다소 불길하고 불안하지만 보위의 메시지가 후기의 딜런처럼 나타난다"고 묘사했다. "많은 이가 많은 것을 기대하게 할 앨범이다. 그들이 실망할 거라고 생각하지 않는다." 『뮤직 나우!』는 앨범을 "깊고, 사색적이며 당신의 내면을 철저하게 파악해서 드러내고 찌른다"고 묘사했다. "단순한 음반 한 장 이상의 성과다. 하나의 경험이다. 다른 사람들이 공감할 수 있는 삶의 표현이다. 가사는 장대한 과거, 직면한 현재, 덧없는 미래로 가득하다. 당신의 관심을 받을 만한 가치가 있다." 다른 매체들의 감흥은 덜했다. 『뮤직 비즈니스 위클리』는 "의욕이 과한 보위는 실망이다"라는 표제와 함께 이렇게 앨범을 평했다. "보위는 자신이 가고 있는 방향에 조금 확신이 없어 보인다. 포크부터 R&B를 거쳐 인디언 구호에 이르기까지 다양한 스타일의 곡들을 한바탕 선보였다. 그나마 작곡과 가창 모두 포크에서 두각을 나타낸다. 이쪽 재능을 키우는 데 집중했어야 한다. 다시 말

해 의욕이 과했다."

이는 보위의 활동 내내 그에 대한 비평을 쫓아다닌 신드롬을 최초로 기록한 예시일 것이다. 리뷰어들은 이전에 보위가 보인 음악적 정체성에 대해 가졌던 견고한 인식을 버리지 못했던 것이다(이 비평가는 다른 곳에 실린 리뷰에서 자신이 히트곡 〈Space Oddity〉를 좋아하고 그런 곡을 더 기대한다고 밝힌다). 보위의 입장에서 봤을 때, 이 앨범은 이상하게 초점을 맞추지 못한 작품이다. 데뷔 앨범의 보드빌식 사이키델리아와 《The Man Who Sold The World》에서 첫선을 보인 글램 록 사이에 위치한 이 작품은 데이비드가 히피 무브먼트에 낭비한 시간이 가져다준 행운과 허마이어니 파딩게일과의 관계에서 나타난 불운이 주를 이룬 포크록 감성을 드러낸다. 가사의 자전적인 요소는 앞선 작품에 비해 더 뛰어나다. 이어진 앨범들이 데이비드 마음의 더 깊고 어두운 부분을 드러내긴 하지만, 《Space Oddity》 수록곡만큼 솔직하고 고백적인 분위기를 내는 곡은 드물다. 음악에서는 보위가 여전히 자신만의 목소리를 찾기 위해 고민 중임을 알 수 있는 흔적이 허다하다. 〈Space Oddity〉 자체에 드러난 비지스 따라 하기에 이어 〈Letter To Hermione〉와 〈An Occasional Dream〉 같은 곡에서는 사이먼 앤드 가펑클과 호세 펠리치아노의 흔적까지 분명하게 나타난다. 그리고 도처에 있는 마크 볼란에게 가끔 신호가 가기도 하고, 〈Memory Of A Free Festival〉의 마지막에는 〈All You Need Is Love〉, 〈Hey Jude〉 같은 비틀스식의 싱어롱이 나타난다. 한편 예견할 수 없는 멜로디와 클래식 악기 편성은 당시 처음으로 전성기를 만끽하던 프로그레시브 록에서 힌트를 얻은 결과인데, 다행히 앨범에는 해당 장르에 자주 결들여지는 거만함과 과장이 없다. 하지만 밥 딜런이 가장 주된 영향력을 행사했음은 의심할 여지가 없다. 딜런의 초기 작품이 남긴 잔향은 어쿠스틱 기타, 하모니카 솔로, 전통적인 저항의 가사 등 앨범 구성 환경의 도처에서 울린다. 『디스크 앤드 뮤직 에코』의 페니 발렌타인이 쓴 기사에 따르면, 보위는 자신이 "딜런이 영국에서 태어났다면 했을 것처럼 노래한다"고 본인 입으로 주장했다. 그리고 기사는 앨범 발매 당시 보위가 대중음악의 감각적인 업계 내에서 가진 자의식을 집중 조명했다. 케네스 피트는 이때 데이비드가 참고한 모양새를 맘에 들어하지 않았다. "마침내 뉴리의 영향을 벗어던졌는데 이제 새로운 딜런이라는 혐의를 받으면 타격이 심각했

겠죠." 피트가 앨범을 듣고 나서 그 주제를 꺼내려고 하자, 데이비드는 울음을 터뜨리며 방을 나가 버렸다. 이는 아티스트와 매니저 사이를 갈라놓은 또 다른 원인이 되었다.

피트의 의견이 일리 있을지는 모르겠지만, 《Space Oddity》는 보위가 이전에 녹음한 그 어떤 것보다 확실히 진보한 결과물이다. 주니어스 아이스의 탁월한 연주, 그리고 폴 벅매스터와 토니 비스콘티의 아주 영리한 관현악 편곡에 힘입어 보위는 결국 메이저 앨범을 만드는 메이저 아티스트처럼 사운드를 냈다. 라디오 2의 2000년도 다큐멘터리 「Golden Years」에서 보위는 《Space Oddity》를 이렇게 표현했다. "뭔가 불확실했어요. 음악적으로 방향성이 전혀 없었죠. … 아티스트로서 내가 앨범을 어디로 끌고 가야 하는지에 대한 확실한 생각이 없었던 것 같아요." 하지만 그의 음악적 정체성이 초기 단계에 머물러 있음에도 여러 트랙(특히 〈Unwashed And Somewhat Slightly Dazed〉, 〈Wild Eyed Boy From Freecloud〉, 그리고 논쟁의 여지가 있는 하이라이트 〈Cygnet Committee〉)는 작사가로서 급성장하는 그의 재능을 가장 확실하게 증명한다. 이 훌륭한 곡들은 그때까지 그가 썼던 곡 중에 단연 최고다.

《Space Oddity》가 보위의 첫 번째 필청 앨범으로 인정받아야 하는지, 아니면 그러한 찬사는 그다음 앨범으로 넘겨야 하는지 의견은 분분하다. 하지만 확실히 타이틀 트랙에 쏠린 일관된 평판은 앨범에 좋은 영향보다 안 좋은 영향을 미쳤다. 〈Space Oddity〉는 분명히 고전이지만 앨범을 대변하기에 가장 부적절한 곡이다. 이러한 측면에서 토니 비스콘티는 분명히 옳았다. 새 히트곡은 아무리 괜찮다고 해도 앨범의 진지한 송라이팅에 대한 신뢰도를 높이기 힘들었다. 특히 당시 프로그레시브 록의 활기가 싱글과 앨범 시장 간의 격차를 넓히고 있을 때라 더 그랬다.

앨범이 차트 진입에 실패한 이유는 이뿐이 아니다. 보이지 않는 곳에서 데이비드가 데카와 함께한 경험은 실망스럽게 반복되었다. 1969년 11월 중반, 싱글의 차트 성적이 정점을 찍고 앨범이 발매된 바로 그 시기에 필립스 레코즈 경영진은 대대적인 인사 이동을 단행했다. 그 바람에 보위는 회사 내의 주요 지지층 일부를 잃었고, 피트의 생각대로 앨범 홍보에도 역으로 영향을 미쳤다. 11월 퍼셀 룸에서 열린 쇼케이스 공연에 관한 실수(3장 참고)와 더불어 이는 데이비드의 인지도가 크게

올랐어야 했을 시기에 심각한 타격을 주었다. 그렇더라도 1969년은 약간의 위안거리와 함께 막을 내렸다. 보위는 『뮤직 나우!』의 독자 투표에서 그해 '최고의 신인'으로 뽑혔고, 『디스크 앤드 뮤직 에코』에서 늘 지지를 보낸 페니 발렌타인은 ⟨Space Oddity⟩를 그해 자신이 접한 최고의 레코드로 꼽았다. 그래도 앨범은 1970년 3월까지 영국에서 고작 5,025장 팔리는 데 그쳤다.

이야기는 미국에서 더 암울했다. 머큐리의 론 오버만이 나온 적 없는 히트 싱글 하나를 위해 기를 쓰고 있었다. 앨범은 1970년 2월에 미국에서 발매되었지만 소수만 팔렸고, 리뷰도 드물었다. 『자이고트』 매거진은 ⟨Space Oddity⟩와 ⟨Memory Of A Free Festival⟩(실제로 후자는 미국에서 대대적으로 호평을 받아 싱글 버전까지 녹음되었다)을 추천했지만 앨범의 나머지 곡들은 "일관된 흐름이 부족"하고 "듣기 거북하다"고 불평했다. 그러면서 보위가 보인 "대형 프로덕션에 대한 의존"과 "보 디들리식의 당김음을 반복해서 사용하는 경향"을 나무랐다(이는 특이한 비평인데 이 잣대로 비난받을 수 있는 곡은 ⟨Unwashed And Somewhat Slightly Dazed⟩, 더 확장하면 ⟨God Knows I'm Good⟩뿐이다). 리뷰의 결론은 이렇다. "보위는 변덕스럽다. 그의 음악은 좋으면 끝내주지만, 안 좋으면 견디기 힘들다." 1년 후에 『뉴욕 타임스』의 낸시 얼리치는 이 앨범을 발견하고는 "다양성으로 가득하고, 흥미로운 멜로디를 갖고 있으며, 흠잡을 데 없이 흥미롭게 편곡되고 프로듀스된 준수한 록 앨범"이라고 호평했다. 그리고 가사에 "무한에 가까운 다층의 의미"가 있다며 그 진가를 인정했다. 하지만 너무 늦었다. 여전히 보위는 미국에 별다른 인상을 남기지 못했다.

최초 영국반은 'David Bowie'로 불린 반면, (살짝 다른 재킷 디자인이 들어간) 미국반은 'Man Of Words/Man Of Music'으로 다시 명명되었다. 《Ziggy Stardust》가 나온 후 RCA에서 진행한 보위 앨범 리패키지 작업의 일환으로 1972년에 나왔을 때 앨범은 'Space Oddity'로 불렸다(스페인 RCA에서는 앨범을 'Odisea Espacial', 즉 'Space Odyssey'로 명명했다). 이 버전에는 1972년에 해든 홀에서 믹 록이 찍은 사진이 새롭게 앞뒤 커버로 실렸고, 놀랄 정도의 허세가 담긴 슬리브 노트도 두드러진다. 이 글은 타이틀곡이 1968년에 녹음되었다는 틀린 설명에 이어 앨범을 이렇게 묘사한다. "(앨범은) 그때도 '지금'이었고, 지금도 '지

금'이다. 개인적이고 보편적이다. 은하계, 소우주, 대우주까지 포괄할 것이다." 스튜디오에서 장난스럽게 녹음된 세 번째 트랙 ⟨Don't Sit Down⟩은 1972년 버전에서 빠진 후 라이코디스크의 1990년 재발매반에 다시 등장했다. 이 재발매반에는 최초 미국반의 아트워크가 다시 실렸다. 더 복잡하게도 EMI의 1999년 재발매반에는 최초 영국반의 아트워크가 앞면 커버로 살아난 대신 'Space Oddity'라는 제목은 그대로 유지되었다. 10년 후 같은 레이블에서 멋지게 내놓은 40주년 재발매반은 다수의 미공개 데모, 스테레오 버전, 얼터너티브 믹스 트랙을 자랑하는 보너스 디스크와 함께 완성되었다. 그리고 원작을 원상 복구시켜 다시 'David Bowie'라는 제목을 달았다.

THE MAN WHO SOLD THE WORLD

Mercury 6338 041, 1971년 4월
RCA Victor LSP 4816, 1972년 11월 [26위]
RCA International NL 84654, 1984년 11월
EMI EMC 3573, 1990년 4월 [66위]
EMI 7243 5219010, 1999년 9월
Parlophone 0825646283446, 2015년 9월 (CD)
Parlophone DB69732, 2016년 2월 (LP)

The Width Of A Circle (8'05") | All The Madmen (5'38") | Black Country Rock (3'32") | After All (3'51") | Running Gun Blues (3'11") | Saviour Machine (4'25") | She Shook Me Cold (4'13") | The Man Who Sold The World (3'55") | The Supermen (3'38")

1990년 재발매반 보너스 트랙: Lightning Frightening (3'38") | Holy Holy (2'20") | Moonage Daydream (3'52") | Hang On To Yourself (2'51")

• 뮤지션: 데이비드 보위(보컬, 기타), 믹 론슨(기타), 토니 비스콘티(베이스), 믹 우드맨시(드럼), 랠프 메이스(신시사이저) | 녹음: 트라이던트 스튜디오(런던), 애드비전 스튜디오(런던) | 프로듀서: 토니 비스콘티

1970년 4월 트라이던트 스튜디오에서 《The Man Who Sold The World》 녹음을 시작했을 때, 데이비드 보위는 음악 활동 면에서나 개인적인 면에서 큰 변화를 겪

고 있었다. 그 전해의 히트곡 〈Space Oddity〉가 불러일으킨 보위에 대한 관심은 약해졌고, 다음 싱글 〈The Prettiest Star〉는 성과를 내지 못했다. 그의 새로운 밴드인 하이프의 세 멤버는 해든 홀에서 지내고 있었고, 이부 형 테리 번스도 그곳을 규칙적으로 방문했다. 테리는 런던 남부의 케인 힐 병원에서 임시로 지내고 있었지만 1970년대 초반에는 한 번 오면 4주까지 해든 홀에 머무르기도 했다. 그 와중에 데이비드와 매니저 케네스 피트의 직업적 관계는 빠르게 악화되었고, 안젤라 바넷과 믹 론슨의 영향력이 높아짐에 따라(3장의 'HYPE' 참고) 변화가 무르익었다.

1970년 2월 『디스크 앤드 뮤직 에코』와 가진 인터뷰에서 보위는 새 앨범 작업이 진행 중임을 시사했다. "다음 앨범은 더 알찰 거예요. 앞면은 완벽하게 세게 나갈 거라서 특별히 신곡으로 채울 거고, 뒷면은 나랑 기타만 있을 거예요." 앨범은 결과적으로 그런 패턴을 따르지 않았지만, 흥미롭게도 2월 5일 녹음된 BBC 세션은 그 패턴을 따랐다. 여기서 보위는 어쿠스틱 기타로 첫 네 곡을 선보인 다음에 일렉트릭 악기 밴드와 함께 나머지 공연을 치렀다.

2월과 3월 동안 토니 비스콘티와 믹 론슨은 해든 홀 계단통 밑에 임시 스튜디오를 차렸다. 바로 여기서 보위는 1970년대 초반 작품 상당수를 데모로 만들었다. 수년 후에 그는 이렇게 말했다. "우리는 계단 밑에 있는 그 작은 방에서 《The Man》의 초안을 만들었어요."

3월 말, 하이프는 고스필드 스트리트의 애드비전 스튜디오에 모여 〈Memory Of A Free Festival〉의 싱글 버전을 작업하기 시작했고, 〈The Supermen〉을 처음 시도했다. 이때가 드러머 존 케임브리지의 마지막 보위 세션이었다. 그는 〈The Supermen〉의 퍼커션 부분에서 애를 먹는 바람에 쫓겨났고 《The Man Who Sold The World》의 크레딧에도 남지 않았다. 비스콘티는 나중에 이렇게 적었다. "존은 론노의 요청에 따라 쫓겨났다. 론노는 헐에서 온 다른 친구들로 그룹 멤버들을 조금씩 바꿔 나갔다." 케임브리지는 론슨의 전 밴드 래츠의 멤버였던 스무 살 청년 믹 '우디' 우드맨시로 바뀌었다. 수년 후에 보위는 그를 이렇게 기억했다. "믹은 아주 중요한 드러머였어요. 내가 여태 같이 작업한 드러머 중에 내가 원하는 바를 잘 이행하고 지휘를 잘 따르기로는 손에 꼽힐 정도죠. 영국 록과 영국 R&B에 아주 강했어요."

《The Man Who Sold The World》가 될 앨범의 주요 녹음은 1970년 4월 18일 오전 1시에 애드비전에서 시작했고, 그다음 주에 트라이던트로 위치를 옮긴 후 5월 1일까지 불규칙하게 이어졌다. 세션에 들어가고 며칠이 지났을 때 우드맨시는 칼에 손가락을 베여 세 바늘을 꿰매고 2주 동안 연주를 못했다. 그리고 5월 12일부터 22일까지 마지막 열흘 동안 세션은 다시 애드비전에서 진행되었다.

앨범에서 프로듀스와 베이스 연주를 맡은 토니 비스콘티는 《The Man Who Sold The World》를 "뭘 하든 얼마나 억지스럽든 간에 우리만의 《Sgt. Pepper》로 만들려고 했다"고 밝혔다. 하지만 세션진 대다수가, 새신랑이 되어 프로젝트에 정말 무관심하던 데이비드를 달래느라 시간을 보내고 있음을 비스콘티는 곧 알아차렸다. 나중에 그는 이렇게 말했다. "이 인간이 침대에서 나와 곡을 쓰려고 하질 않았어요. 우리가 코드, 편곡, 기타 솔로, 신시사이저를 정해놓으면, 데이비드는 애드비전 로비에 나가서 앤지 손을 잡고 우쭈쭈 하고 있었죠. … 남은 시간이 3일밖에 없어서 '데이비드, 이 노래들에 가사를 써야 해. 보컬도 그렇고.' … 내가 마감 기한에 임박해서 일을 해야 하니까 그에게 완전히 열이 받았죠. 물론 우리한테 앨범을 믹스할 시간도 얼마 없었어요. 데이비드는 믹싱할 때도 거의 없었어요. 〈All The Madmen〉 중간에 살짝 말하는 부분을 넣는다든지 하는 기발한 아이디어를 많이 갖고 왔지만 앨범은 정말로 나랑 믹 론슨이 만들었어요. 데이비드는 거기 없었죠."

이 감정적인 주장은 전적으로 옳다고 볼 수 없다. 예를 들어 〈The Width Of A Circle〉과 〈The Supermen〉은 세션 시작 전에 존재했고, 〈Black Country Rock〉의 기본 멜로디도 마찬가지다. 비스콘티와 론슨이 편곡과 믹싱을 도맡았는지 모르겠지만 실제 작곡에서 보위의 역할은 의심할 여지가 없다. 1998년에 보위는 이렇게 말했다. "일부 기사에서 내가 《The Man Who Sold The World》 수록곡을 안 썼다는 뉘앙스를 풍기는 데 나는 진심으로 반대했어요. 코드 진행만 체크해보세요. '아무도' 그런 코드 진행을 안 써요."

그룹은 키보디스트 랠프 메이스의 합류로 다섯 명으로 늘어났다. 필립스의 경영진인 메이스는 1월에 진행된 〈The Prettiest Star〉 세션 때 레이블의 보위 맨이 되었고, 그즈음 〈Memory Of A Free Festival〉의 싱글 버전에서 신시사이저를 연주했다. 비스콘티는 그를 이렇

게 기억했다. "랠프는 뛰어난 연주자에다가 성격 좋고 파워가 있는 친구였어요. 클래식 부서에서 일했고 그때 마흔다섯 살쯤 됐었죠. 짧은 머리에 비즈니스 슈트로 아주 깔끔하게 하고 다니면서도 애정을 갖고 관심 있게 우리 음악을 대했어요!" 메이스의 키보드 연주는 앨범에서 상대적으로 아슬아슬한 순간에 중요한 역할을 하기도 했다. 메이스는 세션을 "창조적인 발전, 통합"이라고 묘사하면서 보위의 세션 역할에 대한 비스콘티의 설명에 동의하지 않았다. 길먼 부부에게 그는 이렇게 이야기했다. "데이비드는 사람들한테 아이디어를 이야기하곤 했어요. 데이비드는 자신이 원하는 것과 원하지 않는 것을 알고 있었다고 생각해요. 그가 고민 중이지만 딱 알고 있을 때, 거기에 애매한 영역이 있곤 했죠."

《The Man Who Sold The World》는 비교적 조용한 순간도 담고 있지만 하드 록 편곡과 거침없는 기타 연주로 《Tin Machine》 전까지 보위가 만든 앨범 중에 가장 '육중한' 앨범으로 꼽힌다. 그리고 대체로 어쿠스틱한 감수성을 내세운 두 앨범 사이에서 벗어난 스타일이 앨범 양면에 담겨 있다. 이러한 태세 전환에는 믹 론슨의 영향이 크다고 할 수 있다. 비스콘티가 말했다. "믹은 크림의 광팬이었어요. 우디한테 진저 베이커처럼 연주하도록 하고, 나한테 잭 브루스처럼 연주하도록 했죠. 데이비드는 자기의 새 밴드가 내는 사운드를 마음에 들어 했어요."

1976년에 보위는 《The Man Who Sold The World》 작업을 "악몽"으로 표현하면서 이 작품을 "내가 만든 가장 약물 지향적인 앨범"이라고 칭했다. 그리고 "내가 가장 망가져 있을 때", 그리고 "대마초를 향한 깃발 같은 데 의지하고 있을 때" 녹음을 했다고 덧붙였다. 희한하게 비스콘티를 비롯한 그 어느 누구도 이 시기를 이야기하면서 당시에 데이비드가 약을 하고 있었음을 기억하지 못했다. 그 대신 보위가 약에 찌든 신 화이트 듀크 시기에서 보인 깊이로 이야기를 했다고 기억했다. 이때야말로 1970년대보다 훨씬 더 '망가져 있던' 시기였다. 결국 보위의 이야기는 에누리해서 받아들여야 한다. 더 확실한 증거는 언젠가 데이비드가 내놓은 설명에서 찾을 수 있다. "《The Man Who Sold The World》로 인간적인 요소가 사라지고 우리가 기술 사회를 대하는, 어떤 이상하고 작은 세상을 보이고 싶었어요. 생각의 위험 외에 그 누구도 큰 위험을 감수하지 않는 상태에서 위험한 짓을 할 수 있는, 그런 실험적인 곳이죠." 다른 데

서 보위는 앨범의 내용을 이렇게 이야기했다. "나한테 시사하는 바가 많아요. 전부 공상과학 소설 양식 속에서 펼쳐지는 가족 문제고 비유죠."

이 앨범이 보위의 기준에서 아주 사적인 영역을 다룬다는 점은 도색적인 이론화에 무관심한 사람들도 동의하는 편이다. 《Space Oddity》에 비해 가사에는 솔직한 자전적 요소가 덜하지만 그 전해에 어두워진 데이비드의 개인사에서 이어진 듯한 불안한 어둠이 있다. 아버지의 죽음, 베크넘 아츠 랩 히피들에 대한 환멸, 일부 틀어진 친구들, 그리고 무엇보다 이부형제의 악화일로에 놓인 정신건강 등이 피해망상, 조울병, 유사 종교의 황홀감, 폭력적 동성애, 분열적 환청으로 가득한 지옥으로 가는 일련의 불길한 여행으로 《The Man Who Sold The World》에 나타난다. 1999년에 보위는 이렇게 설명했다. "그 시기에 내 이부 형 테리를 상당히 자주 봤어요. 그게 나한테 확실히 많은 영향을 미치고 있었던 것 같아요. … 어떤 면에서 형의 그림자가 작품에 꽤 많이 드리웠던 것 같아요. … 내 가족이 일반적으로 정신적인 안정감이 약하다는 건 알고 있었어요. 특히 엄마 쪽이 그랬죠. 그래서 정확히 내 정신 상태가 어떤지, 그래서 앞으로 어떻게 될지 걱정을 심하게 많이 했던 것 같아요."

'공상과학 소설'이라는 표현이 나오긴 했지만, 이 곡들은 《Ziggy Stardust》나 심지어 《Diamond Dogs》까지 상대적으로 편하게 만들 정도로 현란한 공상과학의 광채와 거리가 멀다. 그래서 이 곡들이 불안하게 느껴지기도 한다. 보위 노래 중에 〈All The Madmen〉, 〈After All〉 혹은 타이틀곡 자체보다 더 무서운 곡은 별로 없다. 〈Saviour Machine〉이나 〈The Supermen〉도 잠재의식을 다룬 니체 철학의 어두운 동굴 속으로 파고들어가기에 단순한 만화로 치부할 수 없다. 보위는 1970년대 초반에 이 독일 철학자의 책을 읽었다. 그리고 전복된 이야기와 자기 비판적 성찰로 이루어진 자신의 관습적 환경에 니체를 받아들인 결과, 스스로 표현하길 자기 내면의 '악마와 천사'에 대해 불편할 정도로 친근한 대립을 하게 되었다. 보위는 초인에 대한 확신과 힘의 원칙을 둘러싼 니체의 전언뿐 아니라 철학자 본인도 실제로 정신 이상으로 죽었음을 분명히 의식하고 있었을 것이다.

'악마와 천사' 발언은 확실히 앨범 제목과 관련해 또 다른 '중심 사상'을 드러낸다. 다수의 수록곡에서는 '유리한 고지까지 올랐다가 예기치 못한 짜증나는 경험

을 하는', 〈Black Country Rock〉에서는 '미친crazy' 경험을 하는 화자의 중심 이미지가 변형되어 나타난다. 똑같은 상황이 〈All The Madmen〉('높이 있는 건 무의미해It's pointless to be high'), 〈The Width Of A Circle〉('그가 땅을 치니 동굴이 나타났지He struck the ground, a cavern appeared'), 〈She Shook Me Cold〉('우린 언덕 위에서 만났어We met upon a hill'), 〈The Supermen〉('산의 마법mountain magic'), 타이틀 트랙('우리는 계단 위로 지나갔어We passed upon the stair') 등 이런저런 형태로 나타난다. 물론 공통된 연결고리는 핵심 복음 구절이다. 이 구절에서 그리스도는 악마로부터 사실상 세상을 팔아버린 남자가 되라는 유혹을 받는다. "마귀가 그를 데리고 아주 높은 산으로 가서 천하만국과 그 영광을 보이고 이르되 만일 내게 엎드려 경배하면 이 모든 것을 네게 주리라, 이에 예수께서 말씀하시되, 사탄아 물러가라"(마태복음 4장 8-10절). 분명히 보위 내면의 악마는 1970년에 그러한 종말론적인 차원에서 고투하고 있었다.

트라이던트 세션과 애드비전 세션 사이에 있었던 휴지기에 보위의 커리어에서 결정적인 순간이 찾아왔다. 보위는 케네스 피트가 자신의 작업을 이끌어가려는 방향에 불만을 가지면서도 그와 맺은 우호적인 관계가 깨질까 봐 노심초사했다. 그래서 필립스 레코즈의 대표인 올라브 와이퍼로부터 미리 조언을 구했다. 아티스트와 매니저 사이에 직접 끼어들고 싶진 않았던 와이퍼는 데이비드에게 캐번디시 스퀘어에 있는 법률회사를 알아보도록 했다. 결국 보위는 5월 7일에 토니 디프리스라는 어린 소송 담당 직원과 함께 피트의 아파트에 찾아가 미팅을 가졌다. 피트의 말에 따르면, 데이비드가 긴의자에 조용히 앉아 있는 사이에 토니가 모든 이야기를 진행해나갔다. 이 자리에서 피트는 데이비드와 갖는 직업적 의무를 바로 포기했다. 데이비드는 5월 10일 이보르 노벨로 시상식에 참석해 피트와의 마지막 약속을 지켰다. 그리고 이틀 후 애드비전에서 다시 한번 앨범 작업을 진행했다.

이것은 데이비드에게 정말 중요한 일화였다. 돌이켜보면 신중한 구파인 피트와 현실적인 장사꾼인 디프리스는 사업에서 첨예한 차이를 보였다. 두 사람은 보위의 이야기에서 가장 큰 영향력을 미친 인물로 남아 있다. 그리고 개개인에 대한 당대 목격자들의 증언이 양극화하는 경향이 있는데, 데이비드의 커리어를 놓고 보면 두

사람 모두 장단이 있다. 우선 피트의 조심스러운 접근법이 훗날 디프리스의 음모와 방책이 일궈낸 엄청난 결과를 이끌기는커녕 과연 미국 시장을 뚫었을지 보위를 글로벌 슈퍼스타로 만들었을지는 상당히 의심스럽다. 게다가 디프리스는 과거에 데이비드가 누려보지 못한 재원을 만들었다. 수년 동안 피트는 자신의 고객에게 상당한 개인 투자금을 걸었지만, 그 양은 디프리스의 동료 로런스 마이어스가 만든 펀드와 비교하면 초라한 수준이었다. 그즈음 마이어스는 (1970년에 뉴 시커스와 게리 글리터까지 포섭한) 젬 프로덕션이라는 매니지먼트 회사를 만든 상황이었다. 보위의 성공으로 디프리스의 비즈니스 왕국인 메인맨이 1972년에 세워질 때까지 약 2년 동안 젬은 발생 경비를 지원했다.

토니 디프리스에 관한 수많은 사실과 계산 수치와 모순적인 언급은 여러 보위 전기에서 중간 부분을 차지했다. 하지만 이 책에서 다룰 주제는 아니다. 메인맨의 재무 거래에 관한 계약상의 세부 항목과 1972년부터 1975년까지 디프리스의 무대 연출 하에 보위를 스타로 만든 지나친 기행이 데이비드를 제외한 개인들에게도 데이비드의 수익에서 비롯된 상당한 부를 안겨줬음을 언급하는 것으로 충분하다. 이러한 상황은 1980년대 초반까지 이어졌는데, 이즈음 디프리스는 이미 피트가 물러났을 때의 상황보다 훨씬 더 험악한 상황에서 쫓겨나 오랫동안 자리를 비우고 있었다. 하지만 이 모든 것이 이후에 계속 영향을 미쳤다. 잠정적으로 디프리스는 안젤라처럼 중요한 지원을 아끼지 않았고, 전략과 재원을 제공했다. 훗날 토니 비스콘티는 이렇게 말했다. "앤지와 디프리스는 비평가들과 데이비드의 친구들에게 욕을 먹곤 하죠. 하지만 그 사람들의 꾸준한 지원과 조언이 없었다면 지기도, 알라딘도, 미래의 보위도 절대 없었을 거예요."

보위와의 직업적 제휴 막판에 케네스 피트는 주요 아티스트에게 접근해 새 앨범의 슬리브 디자인을 맡기려는 야심찬 계획을 세웠다. 최종 후보에 앤디 워홀, 데이비드 호크니, 패트릭 프록터도 있었다. 이 계획은 수포로 돌아갔지만, 피트의 의도가 보위의 첫 번째 슬리브 디자인 선택에 영향을 미친 것으로 보인다. 데이비드는 베크넘 아츠 랩 지인인 마이크 웰러에게 앨범의 불길한 분위기를 반영하는 커버를 디자인해달라고 부탁했는데, 그의 작풍이 워홀과 로이 리히텐슈타인 같은 팝 아트 스타일이었다. 그러자 웰러는 자신의 친구가 환

자로 있던 케인 힐 병원 그림을 제안했고, 보위는 그 아이디어를 진지하게 받아들였다. 물론 웰러는 같은 병원에 테리 번스가 지내고 있었다는 사실을 몰랐다. 웰러가 작업한 만화 디자인에는 시계탑이 부서진 케인 힐 정문 건물이 그려져 있었다. 전경에는 존 웨인의 사진을 본뜬 카우보이 인물이 서 있었는데, 그가 든 소총은 〈Running Gun Blues〉를 반영한 결과였다. 보위의 제안에 따라 웰러는 과거에 아츠 랩 포스터에 썼던 장치이자 자신의 트레이드마크인 '폭발하는 머리'를 그림에 추가했고, 이로써 카우보이모자 조각이 카우보이의 머리로부터 산산조각 나는 모습이 되었다. 카우보이의 말풍선에는 "소매를 걷어서 네 팔을 보여라"라는 문구가 담겼다. 하지만 머큐리 측은 총, 전축, 약물 복용에 관한 이 복합적인 말장난을 과하다고 판단해 해당 텍스트를 지우고 말풍선을 텅 빈 채로 놔뒀다. 이때까지만 해도 데이비드는 프리츠 랑의 영화 '메트로폴리스'에 착안해 앨범 제목을 'Metrobolist'라고 하려고 했다. 머큐리가 미국에서 앨범명을 'The Man Who Sold The World'로 낸 후에도 테이프 박스에는 이 제목이 남아 있게 된다.

웰러가 길먼 부부에게 말한 바에 따르면, 완성된 'Metrobolist' 디자인에 데이비드는 아주 만족스러워했다. 그러나 얼마 지나지 않아 보위는 마음을 바꿨고, 필립스 미술부를 설득해 키스 맥밀런에게 해든 홀 거실의 '집 안 배경'에서 자신을 촬영해줄 것을 부탁했다. 이 유명한 사진 촬영에서 보위는 크림색과 파란색이 섞인 새틴 드레스(훗날 그의 말에 따르면 남성용 드레스였다)를 입고 긴 의자에 비스듬히 누웠다. 그 드레스는 어린 시절 친구인 제프리 맥코맥의 귀띔으로 미스터 피쉬 부티크에서 구매한 옷이었다. 당시 맥코맥은 그 부티크에서 카운터 일을 보고 있었다. 사진에서 보위는 게임카드 한 팩을 바닥에 뿌려 놓은 채 마지막 한 장을 한 손에 집은 상태로 밑으로 떨궜고, 다른 한 손으로 웨이브진 머리 타래를 사내답지 못하게 만지작거리고 있었다. 이러한 데이비드의 모습은 전성기 시절의 로런 버콜과 똑 닮아 있었다. 훗날 그는 유화의 질감을 더한 그 사진에서 라파엘 전파 화가 단테 가브리엘 로세티의 스타일을 흉내 내려고 했다고 설명했다. 당시 이 사진은 상당히 도발적인 이미지였고, 보위가 벌써 맞닥뜨린 성적 혼란을 가장 뻔뻔하게 구현한 결과였다.

미국 머큐리 측은 '드레스' 사진은 물론 앨범을 게이

트폴드 슬리브로 내자는 보위의 제안을 빠르게 거절했다. 그 대신 싱글 슬리브와 '만화' 도판을 허락했다. 말풍선 안을 비우고 고딕체로 쓴 'Metrobolist' 대신 새 제목 'The Man Who Sold The World'를 만화 같은 글씨체로 쓰도록 했다. 만화 커버에 처음에 보이던 열정이 사라진 상황에서 데이비드는 분노했다고 한다. 결국 보위는 머큐리를 잘 설득해 영국반에 '드레스' 사진을 쓰게 되었다. 길먼 부부에 따르면, 보위의 초기 미국 팬 중 한 명이 1972년에 데이비드가 만화 슬리브를 "끔찍하다. … 표지가 당최 무슨 의미인지 모르겠다"고 한 이야기를 들었다고 한다. 이에 아주 제대로 모순되는 이야기가 1999년에 보위에게서 나왔다. "실제로 그 만화 표지가 정말 멋지다고 생각했어요. … 나한테는 개인적으로 많은 의미가 담겨 있죠."

RCA에서 1972년에 《The Man Who Sold The World》를 재발매했을 때, 영국과 미국에서 나온 앨범 재킷은 브라이언 워드가 찍은 흑백 사진으로 바뀌었다. 데이비드가 초기의 지기 옷을 입고 하이킥을 날리는 사진이었다. 같은 해에 재발매된 《Space Oddity》와 마찬가지로 RCA 버전에는 숨 막힐 정도로 긴 슬리브 노트가 실렸다. 그 글은 감상자에게 보위의 음악을 이렇게 설명했다. "은유도 아니고 그와 비슷한 무엇도 아니다. … 주마등처럼 스쳐가는 장면은 거기에 담긴 현실이다. 초자연적인 상황은 거기에 담긴 불안한 진실이다." '하이킥' 사진은 한동안 앨범의 공식 재킷 디자인으로 명맥을 유지했지만 1990년 재발매반에서 '드레스' 사진으로 원상 복구되었다. 이 재발매반 패키지에는 다양한 대체 커버가 친절하게 삽입되었는데, 그중에는 전체적으로 또 다른 느낌을 가진 독일 오리지널반 삽화도 있었다. 비트 함부르크(Witt Hamburg)가 그린 이 기이하고 초현실적인 삽화를 보면 날개를 단 보위는 거대한 손을 몸에 달고 있다. 그리고 이 손은 지구를 우주로 튕겨 버리려는 모양을 취하고 있다. 이보다 더 최근인 1999년에 EMI에서 나온 재발매반의 부클릿에는 '드레스' 사진 촬영 당시를 담은 더 많은 사진이 담겨 있다('드레스' 사진을 책임진 사진작가 키스 맥밀런은 얼마 지나지 않아 보위의 궤도를 벗어났다. 그리고 '키프'라는 이름으로 케이트 부시의 〈Wuthering Heights〉, 블론디의 〈Picture This〉, 폴 매카트니의 〈Pipes Of Peace〉 등 유명 뮤직비디오를 감독하게 된다).

《The Man Who Sold The World》의 미국반은 1970

년 11월에 나온 반면, 영국반은 세션 후 거의 1년이 지난 1971년 4월에야 나왔다. 데이비드는 미국 머큐리 측에서 자신이 원한 'Metrobolist'라는 제목을 상의 없이 바꿔버리자 처음에 분개했다. 그래서 1970년 11월에 레이블을 설득해 곧 나올 영국반 제목을 자신이 새로 녹음한 싱글 제목을 따서 'Holy Holy'로 바꾸려고 했다. 11월 10일에 토니 디프리스가 머큐리에 보낸 편지를 보면 이런 내용이 나온다. "타이틀 트랙이 앨범에 없어도 싱글이 성공하면 같은 제목을 다는 게 앨범 판매에 도움이 되기 마련입니다." 그러나 정작 싱글 〈Holy Holy〉는 실패했고, 결국 앨범 제목은 대서양 양쪽에서 'The Man Who Sold The World'로 남았다.

《The Man Who Sold The World》는 처음에 나왔을 때 아무 데서도 대성공을 거두지 못했지만 영국보다 미국에서 더 잘나갔다. 머큐리 측의 적극적인 홍보 지원이 있었기 때문이다. 미국 머큐리의 A&R 대표 로빈 맥브라이드는 앨범을 "록 음악에서 나타난 비범한 창작물"이라고 치켜세웠다. 평단의 호평은 보위의 첫 번째 미국 여행이 된 1971년 2월 프로모션 투어로 이어졌다. 실제로 《The Man Who Sold The World》를 둘러싸고 미국에서 나온 리뷰들은 영국에서 나온 그 어떤 글보다 더 강한 빛을 발했다. 『로스앤젤레스 프리 프레스』의 크리스 반 네스는 이렇게 주장했다. "자기 주변의 모든 세상이 조금씩 미쳐가고, 권력 다툼이 자신의 음악을 비롯한 모든 것을 삼키고 있을 때, 한 히피는 자신의 천재성을 이용하고, 광기를 따르고, 주변에서 가장 시끄러운 집단을 잠재우고, 이 모든 것을 그 누구보다 조금 더 잘해내고 있다. … 통렬한 광기가 앨범을 관통한다. 타이틀곡 〈The Supermen〉 혹은 〈Saviour Machine〉의 콘셉트는 당신이 흔히 듣는 노래의 주제가 아니다. 하지만 역으로 데이비드 보위는 당신이 접하는 흔한 작가가 아니다." 『롤링 스톤』은 앨범을 "한결같이 탁월하다"고 평가했다. "조현병을 함께 충분히 견딜 수 있는 감상자라면 으스스하면서도 흥미진진한 경험으로 다가올 것이다. … 토니는 보위의 목소리에 에코, 페이징 등의 기술을 가해 기괴하고 초자연적인 톤을 얻으려고 했고… 결과적으로 보위의 노랫말과 음악의 까칠함을 배가한다. 미친 듯이 미끄러지는 비스콘티의 베이스를 필두로 가끔 빛을 발하는 콰르텟의 연주는 위협적일 정도로 육중하다."

1971년에 『디스크 앤드 뮤직 에코』와 가진 인터뷰에서 보위는 앨범이 미국에서 성공한 이유를 이렇게 설명했다. "우선 방송을 엄청 탔어요. 그리고 한편으로는 연주가 헤비해서 전에 했던 것보다 더 잘 먹힌 것 같아요. 내가 헤비한 음악에 강한 감정을 갖고 있는 건 아니에요. 그렇진 않죠. 실제로 그런 음악은 음악적 양식으로서 상당히 원초적이라고 생각해요. 나는 퀄리티보다는 느낌을 더 중시해요. 헤비한 음악에는 뛰어난 뮤지션이 많지, 어떤 이유로 듣는 이의 등골을 오싹하게 할 수 있는 뮤지션은 적은 편이죠." 자신이 앨범에서 간간이 드러나는 레드 제플린 스타일로부터 이미 거리를 두고 있다는 듯한 이 말은 석연치 않다. 물론 그가 몇 달 후에 스튜디오로 다시 들어가 《Hunky Dory》를 녹음했을 때 훨씬 더 어쿠스틱하고 군데군데 더 오싹하기도 한 결과가 나오긴 했다.

하지만 《The Man Who Sold The World》가 미국에서 거둔 성공을 다룬 보고를 과장해서 받아들이면 안 된다. 1971년 6월 말까지 미국 내 앨범 판매량은 고작 1,395장에 불과했고, 영국 발매를 앞두고 미국에서 나온 앨범의 '엄청난' 판매량에 관한 이야기는 정확하기보다 과장된 느낌이 강했다. 1972년 1월 『멜로디 메이커』에서 마이클 와츠는 《The Man Who Sold The World》가 미국에서는 5만 장이 팔렸고, 영국에서는 "보위의 구매로만" 다섯 장 정도가 팔렸다며 양쪽으로 심하게 과장을 했다. 그러나 영국에서 초판 판매량은 정말 처참했다. 그 결과 '드레스' 재킷의 영국 초판은 현재 수집가들의 진정한 아이템이 되었고, 훨씬 더 보기 드문 독일반 재킷은 그보다 더한 아이템이 되었다.

《The Man Who Sold The World》는 영국에서 부진한 판매량을 기록했지만 괜찮은 평가를 받았다. 『멜로디 메이커』는 "독창적이고 특이한" 작풍 사이에서 "눈부시게 빛나는 총기"를 지닌 "놀라울 정도로 훌륭한 앨범"이라는 평을 냈다. 『NME』는 〈All The Madmen〉에서 약간의 공포를, 〈After All〉에서 조용한 포크를, 〈The Width Of A Circle〉에서 상당한 박력을" 발견했지만 전체적인 톤은 "다소 히스테리컬하다"고 평했다.

앨범이 영국에서 나올 때쯤 보위는 1년 동안 비교를 당해 느낀 무기력을 떨쳐내고 빠른 속도로 신곡 데모를 만들고 있었다. 하지만 토니 비스콘티는 토니 디프리스 마음에 들지 않았고, 자신의 음악에 대한 데이비드의 '불성실한 태도와 완벽한 무시'를 견디지 못했다. 그는 《The Man Who Sold The World》 세션 막판에 작업에

서 손을 뗐고, 그 대신 데이비드와 우호적 경쟁을 펼친 마크 볼란의 초기 성공을 이끄는 데 에너지를 쏟았다. 이후 비스콘티는 보위와 교류를 끊고 지내다가 3년 후에 다시 결합해 보위의 대표 앨범들을 작업하게 된다.

볼란의 성공을 앞둔 막간에 비스콘티는 훗날 보위에게 중요한 영향을 미치게 되는 한 매력적인 밴드를 이끌었다. 그는 《The Man Who Sold The World》 이전에 보위의 라이브 밴드였던 하이프의 이름을 유지한 상태에서 론슨, 비스콘티, 우드맨시로 이루어진 트리오에 래츠의 보컬리스트 베니 마샬을 끌어들였고, 1970년 11월 버티고 레이블에서 신곡을 녹음했다. 팀명을 '론노'로 바꾼 밴드는 그들의 유일한 싱글인 〈Fourth Hour Of My Sleep〉을 발표했다. 그리고 론노가 계획한 앨범에 신곡이 쌓이기 시작했지만 비스콘티는 볼란 쪽에서 맡은 임무를 다하기 위해 팀을 곧 나와야 했다. 그를 대신한 베이스 연주자는 론슨의 또 다른 헐 지역 지인인 트레버 볼더였다. 훗날 볼더는 이렇게 설명했다. "우리는 각자 라이벌 밴드에 있었어요. 나는 시카고 스타 블루스 밴드에서 머디 워터스 스타일의 R&B를 연주하고 있었고, 래츠는 야드버즈나 크림에 가까웠죠." 그리하여 1971년 봄에는 실제로 베니 마샬과 스파이더스 프롬 마스로 이루어진 4인 밴드가 존재하기도 했다. 그러나 마샬은 그룹에 오래 있을 운명이 아니었다. 《The Man Who Sold The World》 세션이 끝나고 1년 뒤인 1971년 5월에 론슨은 보위로부터 전화 한 통을 받았고, 이 통화는 이후 일어나게 되는 모든 일의 시작점이 된다.

한편 《The Man Who Sold The World》는 처음에 받은 무관심을 뒤집고 보위의 앨범 중 손꼽힐 정도로 높은 평가를 받는 앨범이 된다. 커트 코베인, 보이 조지 등 다양한 아티스트들이 《The Man Who Sold The World》로부터 큰 영향을 받았다고 밝혔다. 토니 비스콘티는 "수년이 지나서야 이 앨범의 사운드와 작곡 콘셉트가 진보적이라는 인식이 생겼다"고 말하며 자신이 참여한 보위의 작품 중에 "얼터너티브 앨범을 만드는 방법을 알려주는 교과서 같은" 이 앨범과 《Scary Monsters》를 가장 좋아한다고 밝혔다. 《The Man Who Sold The World》를 냉정하게 봤을 때 누구는 균형이 아직 제대로 잡히지 않았고 하드 록 성향이 가끔 방종에 치닫는다고 주장할 수도 있다. 하지만 앨범의 너른 시야와 군더더기 없는 절정을 따져보면 이는 사소한 사항이다. 모든 것을 고려했을 때, 《The Man Who

Sold The World》는 록 음악 역사에서 손꼽힐 정도로 탁월하고 중요한 앨범이다.

HUNKY DORY

RCA Victor SF 8244, 1971년 12월 [3위]
RCA International INTS 5064, 1981년 1월 [32위]
RCA BOPIC 2, 1984년 4월
RCA International NL 83844, 1984년 11월
EMI EMC 3572, 1990년 4월 [39위]
EMI 7243 5218990, 1999년 9월 [39위]
Parlophone 0825646283439, 2015년 9월 (CD)
Parlophone DB69733, 2016년 2월 (LP)

Changes (3'33") | Oh! You Pretty Things (3'12") | Eight Line Poem (2'53") | Life On Mars? (3'48") | Kooks (2'49") | Quicksnad (5'03") | Fill Your Heart (3'07") | Andy Warhol (3'58") | Song For Bob Dylan (4'12") | Queen Bitch (3'13") | The Bewlay Brothers (5'21")

1990년 재발매반 보너스 트랙: Bombers (2'38") | The Supermen (Alternate Version) (2'41") | Quicksand (Demo Version) (4'43") | The Bewlay Brothers (Alternate Mix) (5'19")

• 뮤지션: 데이비드 보위(보컬, 기타, 색소폰, 피아노), 믹 론슨(기타), 트레버 볼더(베이스, 트럼펫), 믹 우드맨시(드럼), 릭 웨이크먼(피아노) | 녹음: 트라이던트 스튜디오(런던) | 프로듀서: 켄 스콧, 데이비드 보위

1970년 5월에 《The Man Who Sold The World》를 완성한 후 거의 1년 동안 보위는 무대와 스튜디오에서 활동을 줄이더니 사실상 정지 상태까지 갔다. 여기에는 현실적인 이유가 많았고, 특히 데이비드의 새 매니저 토니 디프리스에 대한 일련의 계약 문제가 컸다. 1970년대 중반에 보위에게 걸린 발매 계약은 없었다. 에식스 뮤직과 계약은 이전 6월에 이미 만료되었고, 케네스 피트는 말도 안 되는 낮은 금액의 갱신 제안을 거절했던 상황이었다. 1970년 10월에 디프리스는 제스로 툴과 텐 이어스 애프터를 간판으로 보유하고 있던 신생 회사 크리셜리스와 발매 계약을 협상했다. 데이비드의 신곡 〈Holy Holy〉의 데모에 감명을 받고 디프리스의 거창한

확약에 혹한 크리설리스는 50대 50으로 로열티를 나눈 것은 물론 선금으로 파격적으로 관대한 액수인 5천 파운드를 지급하기로 했다. 훗날 크리설리스는 추가 로열티 조항에 대한 해석을 놓고 문제를 제기하면서 디프리스와 에식스를 상대로 소송을 제기했다. 디프리스가 케네스 피트와 재정 분쟁을 이어간 것처럼, 이는 메인맨 시절을 끝없는 소송으로 뒤덮었다.

그사이에 보위는 작곡에 집중하는 시간을 갖기 시작했다. 〈Holy Holy〉를 이용해 보위의 환심을 산 크리설리스 관계자 밥 그레이스는 보위의 신곡 데모 녹음을 위해 라디오 룩셈부르크의 런던 스튜디오를 빌렸다. 바로 여기서 데이비드는 나중에 《Hunky Dory》에 들어가는 작품 다수를 (때로는 혼자서, 때로는 친구들과) 작업해 나갔다. 안젤라 보위에 따르면 1970년 말에 데이비드의 작곡은 새 앨범에 특유의 색깔을 더할 만큼 일취월장했다. 이때 보위는 어쿠스틱 기타가 아닌 피아노로 곡을 만들고 있었다. 그가 1971년 초에 녹음한 데모 중에 〈Oh! You Pretty Things〉가 있었다. 밥 그레이스의 열화와 같은 성원을 받은 이 곡은 피터 눈에게 넘어가 그해 여름 히트곡이 되었다.

이후 몇 달 동안 밥 그레이스는 보위에게 가장 영향력 있는 격려자이자 조력자이자 전문 변호인으로 중요한 역할을 하게 된다. 사실상 음반사에서 그를 실질적인 매니저로 받아들였다. 이렇게 상황이 바뀐 주된 이유는 토니 디프리스의 관심이 처음에 부족했기 때문이다. 1971년 초에 디프리스는 자신의 새 클라이언트보다 더 큰 물고기를 잡으려는 야심찬 도전에 집중하고 있었다. 노래로 일대 센세이션을 일으킨 스티비 원더가 그해 5월 21세 생일을 맞았을 때 탐라 모타운과의 계약도 만료 예정이었기 때문이다. 하지만 5월에 스티비 원더가 새로 주어진 창작 통제권을 활용해 모타운과 개선 조건을 협의하면서 디프리스의 꿈은 사라졌고, 그제야 디프리스는 보위에게 온전히 집중하기 시작했다. 이즈음 밥 그레이스의 노력에 크게 힘입어 피터 눈의 싱글이 차트에서 호조를 보임에 따라 데이비드의 주가도 이미 오르고 있었다. 하지만 이 모든 상황에는 몇 달이 더 필요했다. 1971년 초에 토니 디프리스는 자기 클라이언트의 진정한 능력치를 아직 모르고 있었다.

1971년 2월 미국 프로모션 투어 후 데이비드는 해든 홀과 라디오 룩셈부르크로 돌아와 엄청난 속도로 새로운 데모들을 만들어냈다. 이 세션에서 나온 반주를 맡은 이들 중에 룽크라는 트리오가 있었다. 이들은 1967년 덜위치 칼리지 재학 중에 팀을 만들었고, 전해에 두 번의 공연에서 데이비드와 함께 무대에 서기도 했다. 팀의 기타리스트인 마크 프리쳇은 베크넘 아츠 랩의 단골이자 해든 홀에서 데이비드의 이웃이기도 했다. 그리고 1970년에 하이프와 가끔 무대에 서기도 했다. 룽크의 다른 멤버로 드러머 팀 브로드벤트와 베이시스트 피트 드 소모길이 있었다. 소모길은 자신의 모국어인 스웨덴어에서 '자위'를 뜻하는 속어를 팀 이름으로 정했다. 데이비드는 바로 이 뮤지션들과 함께 2월 25일 라디오 룩셈부르크 스튜디오에서 〈Moonage Daydream〉과 〈Hang On To Yourself〉의 초기 버전을 녹음했다. 밥 그레이스는 데모 세션 비용을 만회하기 위해 노래들을 싱글로 발매하자고 제안했고, 이를 가명으로 진행해 데이비드의 머큐리 계약을 우회하고자 했다. 그래서 룽크는 ―데이비드가 좋아하는 노래인 핑크 플로이드의 〈Arnold Layne〉, 그리고 티렉스식의 말장난으로 강한 참나무로 자랄 것 같은 '도토리들(acorns)'의 변형 'A Corns'를 따른 것 같은― '아놀드 콘스'로 이름을 바꿨고, 싱글은 5월에 B&C 레코즈에서 나왔다.

아놀드 콘스 프로젝트는 상업적인 성과를 거두지는 못했지만 보위에게 워홀식의 스타 제조에 빠져들 수 있는 기회를 주었다. 보위는 룽크의 멤버들에게 거추장스러운 예명을 지어줬다. 기타리스트는 '마크 카-프리처드', 드러머는 '티머시 제임스 랠프 생 로랑 브로드벤트', 베이시스트는 '폴락 드 소모길'로 명명했다. 다만 이때 매력적인 간판의 부재가 아쉬웠고, 데이비드는 곧 적임자를 구했다. 그 주인공인 프레디 버레티(본명 프레더릭 버렛)는 열아홉 먹은 패션 디자이너이자 자신만만한 태도를 가진 공공연한 동성애자였다. 데이비드는 런던에서 가장 트렌디한 게이 나이트클럽인 솜브레로에서 버레티를 만났다. 당시 데이비드와 안젤라에게 사치스러운 옷을 제공하던 버레티는 '루디 발렌티노'로 명명되었고, 세션에 참여하지 않았음에도 그룹의 리드 보컬을 맡았다. 보위는 "롤링 스톤스는 끝났고 아놀드 콘스가 그 뒤를 이을 거라고 봐요" 하며 터무니없는 주장을 펼쳤다. 『큐리어스』 매거진에서 '루디'는 과장된 발언으로 이어진 보위의 게이 폭로를 확실히 재미없어 보이게 만들었다. "나는 토요일이면 약에 취했고, 어린 소년처럼 옷을 입어서 아주 귀여워 보였어요." 그리고 이렇게 덧붙였다. "가발을 쓴 적은 없었고, 항상

416

화장은 조금 했죠." 그는 "얼룩, 속물, 동성애자, 수다쟁이"를 확실히 싫어했고, 《Looking For Rudi》라는 풀렝스 앨범이 나올 예정이라고 넌지시 알렸다. 실제로 아놀드 콘스 프로젝트는 6월에 〈Man In The Middle〉과 〈Looking For A Friend〉를 녹음한 것 외에 더 이상 진전이 없었다. 이 두 곡에서 프리쳇과 《Hunky Dory》 밴드와 더불어 버레티가 참여했다고 하는데 〈Man In The Middle〉은 1972년에 아놀드 콘스의 B면 곡으로 나왔고, 〈Looking For A Friend〉는 빛을 보지 못했다.

이즈음 보위는 또 다른 버레티 쪽 사람과 스튜디오에서 작업을 진행했다. 그 주인공인 미키 킹이라는 남창(男娼)은 1971년 4월에 악명의 아웃테이크인 〈Rupert The Riley〉 녹음에서 리드 보컬을 맡았다. 다른 데모는 5월에 베이시스트 이언 엘리스와 드러머 해리 휴즈와 함께 녹음했다. 스코틀랜드 밴드 클라우즈의 멤버였던 두 사람은 그로부터 몇 해 전 '1-2-3'로 활동하고 있을 때 데람에 있던 데이비드와 친분을 쌓았다. 데모 녹음 때 가끔 고용된 드러머로 헨리 스피네티도 있었다. 그즈음 존 콩고스의 싱글 〈He's Gonna Step On You Again〉에서 연주를 맡았던 그는 훗날 에릭 클랩튼부터 케이티 멜루아까지 다양한 뮤지션과 작업하게 된다. 또한 데이비드는 1971년 봄에 자신의 오랜 친구인 다나 길레스피를 위한 곡을 쓰기 시작했다. 토니 디프리스를 소개받은 길레스피는 가수 경력을 시작하길 고대하고 있었다.

보위 전기 작가 중 일부는 이러한 익명의 외도가 《Hunky Dory》만큼 탄탄하고 확실한 앨범을 준비하는 작업과 동시에 일어났어야 했다는 점을 이해할 수 없었다. 또 다른 사람들은 보위가 스타메이커 역할을 자처한 것이 그런 계획의 가능성을 타진하기 전에 본인이 유명인이 될 필요가 있다는 생각은 하지 않고 당대의 우상인 앤디 워홀의 방식을 모방한 자기도취적인 시도에 불과했다고 생각했다. 하지만 데이비드가 새로운 자기 작품을 만들면서 조잡한 필명들 뒤에 숨어 있었던 데는 더 중요한 이유가 있었다. 스티비 원더를 직접 관리하겠다는 야망을 접어야 했던 토니 디프리스의 입장에서 봤을 때, 머큐리 측에서 데이비드 보위의 새 음반을 낼 가능성은 아예 없었던 것이다.

데이비드의 머큐리 계약은 1971년 6월부로 종료될 예정이었다. 당시 사측은 갱신 선택권을 쓸 의향이 충분했고, 데이비드에게 더 나은 조건을 제시할 계획까지 갖고 있었다. 하지만 5월이 됐을 때 토니 디프리스는 사측 대표인 (새로운 3년 계약을 제시하기 위해 일부러 시카고에서 런던으로 날아온) 로빈 맥브라이드에게 "무슨 일이 있어도 데이비드는 머큐리에서 새로운 음악을 녹음하지 않을 것"이라고 전했다. 맥브라이드가 길먼 부부에게 말한 바에 따르면, 디프리스는 머큐리가 갱신 선택권을 밀고 나가 새 앨범을 요구한다면 "우리는 당신에게 최악의 졸작을 건넬 것"이라며 말을 이었다. "정확히 그렇게 말한 건 아니에요. 하지만 그가 말한 게 결국 그 뜻이었죠." 이론상 머큐리는 원하는 대로 밀고 나갈 수도 있었지만 결국 데이비드와의 계약을 끝내는 데 동의했다. 디프리스는 젬 프로덕션을 통해 데이비드의 채무 잔고를 머큐리에 지급했고, 반대로 머큐리는 이전 두 장의 앨범에 대한 판권을 포기했다.

디프리스가 더 나은 새 음반 계약을 추진하고 있을 때, 데이비드는 자신의 새 작품을 스튜디오에 들일 준비를 했다. 앞선 몇 달 동안 해든 홀 무리를 들락날락한 여러 뮤지션이 추후 세션 작업을 위한 고려 대상이 되었다. 그중에는 아놀드 콘스의 기타리스트 마크 프리쳇, 《Space Oddity》의 드러머 테리 콕스, 과거에 마임 트리오였던 터콰이즈에서 데이비드와 함께했던 토니 힐이 있었다. 팀 렌윅과 허비 플라워스 모두 대상이 되었지만 둘 다 다른 프로젝트 때문에 시간을 낼 수 없었다. 1971년 5월, 데이비드는 이 동료만큼은 반드시 있어야 한다는 결론을 내렸다. 그는 믹 론슨에게 전화를 했다.

《The Man Who Sold The World》 세션이 마무리될 무렵부터, 그리고 론노라는 이름으로 활동을 계속하려던 잠깐의 시도가 있고 난 이후에 믹 론슨은 헐로 돌아왔고, 훗날 알려진 바로는 깊은 우울증에 빠져 있었다. 이때 보위가 그에게 토니 비스콘티를 대체할 베이시스트와 우디 우드맨시를 데리고 런던으로 돌아오라고 부탁했던 것이다. 론슨의 첫 번째 선택은 마이클 채프먼의 《Fully Qualified Survivor》에서 함께 연주했고 과거에 킹 비스에서 한솥밥을 먹었던 릭 켐프였다. 켐프는 남부로 이동해 해든 홀에서 데이비드를 만났다. 그러나 협업은 성사되지 못했다. 일부 기록에 따르면 디프리스가 켐프의 대머리를 이유로 그를 거절했다고 한다. 켐프는 그 대신에 신생 포크록 밴드 스틸아이 스팬에 가입했고, 그의 자리에는 론노의 베이시스트 트레버 볼더가 들어왔다.

세 명의 뮤지션이 해든 홀로 들어와 데이비드의 신곡을 연습했다. 론슨을 필두로 그들은 트라이던트에서 진

행된 다나 길레스피의 노래 녹음 때 데이비드를 돕기도 했다. 노래 중에는 〈Mother, Don't Be Frightened〉와 〈Andy Warhol〉 원곡도 있었다. 그사이에 보위는 다가오는 6월 3일 BBC 세션을 늘어나는 연주자들과 신곡들에 대한 쇼케이스로 삼기로 결심했다. 신곡 중에는 아들의 5월 30일 생일을 기념해 새로 만든 노래도 있었다(4장 참고). 6월 8일에 〈Song For Bob Dylan〉의 초기 녹음이 시도되었지만, 데이비드가 6월 23일에 글래스톤베리 페어 무대에 오르고 며칠 후에야 밴드는 트라이던트에 모여 새 앨범 작업에 본격적으로 나섰다.

BBC 공연에서 밝혀진 앨범 《Hunky Dory》의 제목(보위는 보통 마지막에 앨범 제목을 정했는데 이 경우는 특이했다)은 크리설리스의 밥 그레이스의 제안이었다. 그레이스는 길먼 부부에게 이셔(Esher)에서 알게 된 어느 영국 공군 출신 펍 주인을 이야기한 적이 있었다. 그 사람은 "전형적인 브리튼 전투 스타일"로 상류층 용어가 많이 들어간 어휘를 썼다. "… 예를 들어 'prang'(망가뜨리다), 'whizzo'(1급인), 그리고 'everything's hunky-dory'(모든 게 더할 나위 없이 좋다)가 있었죠. 데이비드한테 그 이야기를 해줬더니 정말 좋아하더군요." 보위가 미국의 두왑을 좋아한 것도 일부 영향을 미쳤을 것이다. 가이톤스의 1957년 싱글 제목이 〈Hunky Dory〉였기 때문이다.

토니 비스콘티의 부재에 데이비드는 머큐리 시절 앨범에서 스튜디오 엔지니어를 맡았던 켄 스콧을 고용해 세션의 프로듀싱과 믹싱을 맡겼다. 그즈음 조지 해리슨의 《All Things Must Pass》에서 엔지니어링을 마친 스콧이 이때 처음으로 음반 프로듀서를 맡았다. 그가 추구한 음향적 질감은 《Hunky Dory》의 최종 사운드와 크게 다르지 않았다. 데이비드 자신이 공동 프로듀스 크레딧에 올랐다는 첫 번째 힌트는 "배우의 도움(assisted by the actor)"이라 적힌 슬리브 노트에서 나타난다. 한편 비스콘티의 정리 역할을 맡은 보위와 론슨은 어느 날 밤 켄 스콧의 집에서 밥 그레이스와 함께 최종 후보 트랙리스트를 정했다. 리스트에서 빠진 데모 중에는 〈How Lucky You Are〉와 〈Right On Mother〉(후자는 같은 해에 피터 눈이 녹음했다)가 있었고, 〈Bombers〉와 〈It Ain't Easy〉는 트라이던트에서 녹음되었지만 최종 앨범에서 탈락했다.

보위는 새 녹음에 담긴 사운드에 큰 흥미를 가졌던 것으로 보인다. 이는 앞선 앨범 세션에서 나타난 태도

와 아주 큰 대조를 이루었다. 스튜디오 밴드에 뒤늦게 합류한 사람은 피아니스트 릭 웨이크먼이었다. 〈Space Oddity〉 작업 후 그는 스트롭스의 정식 멤버이자 런던에서 가장 인기 있는 세션 연주자가 되었다. 훗날 웨이크먼은 이렇게 이야기했다. "그가 베크넘에 있는 자기 아파트로 나를 불렀어요. 내가 베크넘 궁전이라고 부르곤 했던 곳이죠. 그가 나한테 마음껏 음을 만들라고 하더라고요. 〈Changes〉, 〈Life On Mars?〉, 노래들은 하나하나 다 죽여줬어요. 그는 앨범을 다른 각도로 접근하고 싶고, 곡들이 피아노를 기반으로 했으면 좋겠다고 이야기했어요. 그래서 나한테 곡들을 피아노 작품처럼 연주해달라고, 그러면 모든 걸 거기에 맞추겠다고 말했죠. 그렇게 앨범이 만들어졌어요. 우리는 스튜디오로 들어갔고, 나는 앨범 내내 원하는 모든 걸 할 수 있는 완벽한 자유를 얻었죠. 말 그대로 모두가 내가 하고 있는 연주에 맞춰서 연주를 했어요. 난 아직도 그 앨범이 한 앨범에 들어갈 수 있는 최고의 노래 모음집이라고 봐요."

케빈 칸은 자신의 저서 『Any Day Now』에서 두 번째 피아니스트를 고용하려는 시도가 실패한 이야기를 적었다. 1971년 7월 14일, 릭 웨이크먼이 이미 《Hunky Dory》 세션에 합류해 있을 때 토니 디프리스는 유명 코미디언이자 뛰어난 재즈 피아니스트인 더들리 무어에게 "앞으로 몇 주 안에 한 번 와서 세 시간짜리 세션"에 참여해 달라고 편지를 썼다. 데이비드가 더들리에게 어떤 곡을 맡기려고 했을지는 추측의 문제인데, 가능성을 따져보면 〈Life On Mars?〉였을 수도 있다(〈Quicksand〉는 디프리스가 편지를 쓴 그날 녹음되었기 때문에 아니었을 것이다). 하지만 어찌 됐든 무어가 제의에 응한 흔적은 없다.

릭 웨이크먼에 따르면 트라이던트 세션은 심각한 문제와 함께 막을 올렸다. 밴드 멤버 몇 명이 노래를 익혀 오지 않았던 것이다. 라디오 2 다큐멘터리 「Golden Years」에서 웨이크먼은 데이비드가 정지를 명할 수밖에 없었다고 말했다. "보위가 이렇게 말했죠. 좋은 연습 시설에다가 돈까지 받았으니, 이건 당신에게 엄청난 기회. 그런데 당신들은 곡을 익혀 오지 않았다. 짐 챙겨서 나가서 연습하고 와라. 다 익혔을 때 우리가 다시 스튜디오로 오는 것이다. … 헐로 돌아가서 작은 밴드든 뭐든 하고 싶다면 맘대로 하라." 그리고 한두 주 후에 세션이 다시 소집되었다. "이때 밴드는 죽여줬어요! 정말 잘했어요. 곡들이 그냥 계속 흘러 나왔죠." 하지만 밴

418

드의 다른 멤버들은 이 이야기를 반박했다. 트레버 볼더는 케빈 칸에게 "쓰레기 같은 소리"라고 말했다. "데이비드가 스튜디오에서 밴드를 꾸중한 적은 한 번도 없었어요. 믹과 우디가 이미 한 번 나갔었고, 이제 다들 잘하고 있었거든요. 밴드가 견디지 못했을 거예요. 정말 그런 일은 없었어요." 한편 켄 스콧은 이렇게 말했다. "그건 전혀 기억이 안 나요. 내가 잊을 만한 일은 아니죠. 그 이야기에는 정말 반박해야겠네요."

《Hunky Dory》에서 웨이크먼(나중에 《Ziggy Stardust》에서 믹 론슨)이 실제로 연주한 피아노는 그 자체로 유명하다. 비틀스의 〈Hey Jude〉와 엘튼 존과 해리 닐슨의 초기 앨범 다수에서 쓰인 것은 물론 훗날 퀸의 〈Bohemian Rhapsody〉에서도 쓰인 바로 그 1898 베히슈타인 피아노였다. 웨이크먼의 지휘 하에 보위와 론슨은 대개 어쿠스틱 세트로 편곡된 피아노 위주 곡들의 특성을 따랐다. 〈Queen Bitch〉에서 나타난 루 리드식의 기타 연주와 〈Song For Bob Dylan〉의 구슬픈 일렉 기타 솔로만이 눈에 띄는 일탈이었다. 그렇다고 믹 론슨의 재능이 억눌렸던 것은 절대 아니다. 그는 《The Man Who Sold The World》에 육중한 기타 플레이를 반영한 데 이어 이번에는 〈Fill Your Heart〉, 〈Life On Mars?〉, 〈Quicksand〉 같은 곡에 화려한 관현악 편곡을 도입해 자신이 받은 클래식 교육의 성과를 패기 있게 드러냈다. 켄 스콧은 기타리스트뿐 아니라("그는 비틀스 멤버들보다 더 나았어요.") 타고난 재능을 가진 편곡자로서 론슨이 가진 능력에 푹 빠졌다. "그는 자신이 해야 할 일을 몰랐어요. 그래서 훨씬 더 자유로웠죠."

녹음은 8월 6일까지 이어졌다. 〈Song For Bob Dylan〉의 마지막 테이크와 〈Life On Mars?〉가 세션의 마지막을 장식했다. 그로부터 2주 전, 녹음이 한창이던 때에 디프리스는 샘플 음반(훗날 다나 길레스피는 "한 면에 내 작품이 실리고, 다른 한 면에 데이비드의 노래들이 실렸어요"라고 설명했다)을 500장 찍어서 여러 음반사에 미끼로 썼다. 이제 초희귀 샘플러가 된 (데드 왁스의 에칭을 따라 'BOWPROMO'로 알려진) 이 음반에는 〈Oh! You Pretty Things〉, 〈Kooks〉, 〈Queen Bitch〉, 〈Quicksand〉, 〈Bombers〉 등의 초기 믹스와 완전히 다른 보컬이 실린, 그래서 특별히 수집가들의 흥미를 끄는 〈Eight Line Poem〉이 실렸다. 그리고 〈It Ain't Easy〉와 더 짧은 초기 믹스로 실린 다나 길레스피의 〈Andy Warhol〉도 있었다. 그해 8월, 켄 스콧이 앨범 믹

싱을 진행 중일 때 토니 디프리스는 신곡 몇 곡을 들고 뉴욕으로 날아갔다. 그리고 며칠 만에 RCA로부터 계약을 따냈다. 당시 RCA의 A&R 대표 데니스 캐츠는 작품에 "완전히 빠졌다." 그는 길먼 부부에게 이렇게 말했다. "앨범은 극적이고 음악적이었어요. 노래들은 훌륭했고, 진정한 시가 있었죠. 모든 걸 갖춘 듯했어요." 디프리스는 앨범당 37,500달러를 이야기한 캐츠의 제안을 받아들였다. 이는 보위의 재정 상황을 크게 개선한 금액이었지만 RCA의 기준에서 봤을 때 정말 소박한 숫자였다. RCA 소속 아티스트들은 앨범당 여섯 자리 금액을 받곤 했기 때문이다. 이후 디프리스는 계약 조건을 더 유리하게 바꾸었다. 짐작컨대 처음에 디프리스가 RCA를 보위의 레이블로 선호한 이유는, 영리한 운영자라면 그곳의 내분에 대한 평판을 이용해 레이블 간부들을 움직일 수 있었기 때문이다. 데이비드는 엘비스 프레슬리의 레이블이 자신에게 딱 맞는 곳이라는 데 별다른 설득을 필요로 하지 않았고, 프레슬리의 악명 높은 매니저 톰 파커 소령의 방식을 노골적으로 추종하던 디프리스 역시 그 생각을 반겼다. RCA가 새로운 계약을 공표하기 전에 데니스 캐츠는 약삭빠르게 머큐리와 흥정에 나서 보위의 이전 두 앨범의 마스터 테이프를 각각 1만 달러에 사들였다. 그리고 이듬해 보위가 상업적인 성공을 거두자 《Space Oddity》와 《The Man Who Sold The World》의 RCA 재발매반은 그의 성공을 배로 늘렸다.

보위의 미래 경력을 채운 또 다른 중요한 요소는 《Hunky Dory》 세션의 마지막 단계에서 나타났다. 1971년 여름 영국 극장가의 문제작은 8월 2일부터 26회에 걸쳐 라운드하우스(1년 전 하이프의 데뷔 행사 장소)에서 공연된 「Pork」라는 미국 작품이었다. 앤디 워홀이 뉴욕 화류계에서 나눈 대화를 담은 녹음 테이프를 각색한 「Pork」는 라마마 실험극단의 작품이었다. 이 극단은 극작가이자 감독인 토니 인그라시아와 그의 어시스턴트인 사진가 리 블랙 차일더스의 지휘 하에 워홀식의 일류 괴짜 쇼를 만들었다. 출연자로 다양한 배설물에 사로잡힌 '벌바'라는 인물을 연기한 복장 도착자 웨인 카운티(성전환 수술 이후에는 제인 카운티), 무대에서 질 세척을 하는 가슴 큰 배우 게리 밀러, 비슷한 크기의 가슴으로 (워홀의 슈퍼스타 '브리지드 베를린'을 바탕으로 한) 주인공을 맡은 체리 바닐라, 쇼를 위해 친구들을 변장시키는 관음증 환자로 워홀처럼 재미난 이야기를 하는 토니 '지' 자네타가 있었다. 로드 체임벌린

의 검열 규제가 있기 고작 3년 전에 영국 무대에서 선을 보인 「Pork」는 자위, 동성애, 마약, 낙태 세례로 신나는 악취미 맹공을 퍼부었다. 예상대로 작품은 당황한 매체들의 신랄한 논평으로 대대적인 무상 홍보 효과를 누렸다. 『뉴스 오브 더 월드』는 이 작품이 「Hair」와 「Oh! Calcutta」를 유명한 "목사의 다과회"처럼 보이게 만들었다고 친절하게 설명했고, 『타임스』는 "혐오스러운 자기도취 … 무분별하고, 줏대 없고, 너무 지루한 잡탕"이라고 작품을 평가했다. 『데일리 텔레그래프』는 "작품은 적나라하고, 상스럽고 쓰레기더미 같다"고 이야기했다. 나중에 제인 카운티는 이렇게 당시를 회상했다. "어떤 사람이 「Pork」는 돼지우리에 불과하다. 「Pork」는 색광녀, 매춘부, 창녀가 발가벗고 다니는 무대일 뿐이다'고 말했어요. 그다음 날 공연에 사람들이 엄청나게 몰려들었죠."

「Pork」가 라운드하우스 공연홀에서 첫선을 보이기 며칠 전에 리 블랙 차일더스는 극단 관계자들을 대동하고 헤이버스톡 힐의 컨트리 클럽에서 열린 보위의 공연을 보러 갔다. 카운티는 당시를 이렇게 말했다. "우리는 전부 변장을 하고 갔어요. 반짝이, 찢어진 스타킹, 메이크업… 리는 사인펜으로 머리를 치장했고요. 데이비드는 우리한테 푹 빠졌어요. 우리는 괴짜였고, 이때 데이비드가 '오, 나도 괴짜가 되겠어'라고 생각하기 시작한 거죠." 물론 여기에는 사실적인 요소가 있지만, 수년 동안 카운티와 동료들은 자신들의 영향력을 과대평가했다. "그게 없었으면 데이비드는 그냥 긴 머리를 늘어뜨리고 포크송이나 계속 부르고 다녔을 거예요"라는 그녀의 1996년 주장은 조금 더 과하다고 할 수 있다. 「Pork」의 베테랑들이 수년 동안 안젤라 보위의 역할을 옹호하는 경향을 보였고, 역으로도 그랬다는 사실은 참고할 만하다. 괴짜스러운 분노를 표현하고 싶은 안젤라의 욕구는 그녀를 「Pork」 극단에 자석처럼 끌고 갔고, 데이비드가 아닌 안젤라가 그들과 친하게 지냈다. 물론 이때도 보위는 자신이 본 것에 동화되었지만, "「Pork」가 아니었다면 메인맨도 지기 스타더스트도 절대 없었을 거예요"라는 제인 카운티의 주장은 솔직히 우스꽝스럽다. 보위는 2002년에 이렇게 말했다. "난 무엇보다 영국에서 많은 영향을 받았어요. 린지 켐프와 그 집단 말이죠. 워홀 사람들과도 즐거웠지만 이미 내 지도는 그려져 있었어요."

그래도 데이비드는 밤마다 「Pork」를 관람했고, 미국에서 막 돌아온 토니 디프리스에게 출연자들을 곧장 소개했다. 론슨은 이 뉴커머들을 '미치광이 집단'으로 여겼지만, 보위는 그들이 가진 과격함, 지저분한 성적 취향, 뉴욕 거리의 쿨함, 워홀과의 관계, 그리고 무엇보다 천박함과 역할 연기에 대한 헌신에 감명받았다. 9월에 디프리스가 데이비드를 뉴욕에 데려가 RCA 계약을 맺었을 때, 보위와 워홀의 첫 만남을 주선한 사람은 토니 자네타였다. 그리고 이듬해 디프리스가 매니지먼트 회사 메인맨을 설립했을 때, 사무실 운영에 동원된 사람들은 「Pork」 출연진이었다. 이어서 그들이 선보인 광기는 과소평가할 수 없다.

《Hunky Dory》의 표지 사진을 위해 데이비드는 밥 그레이스로부터 소개를 받은 사진작가 브라이언 워드와 접촉했다. 후에 데이비드는 "이즈음 브라이언과 많은 이미지를 시도했다"고 말했다. 《Hunky Dory》에 제기된 콘셉트 중에는 이집트 파라오 이미지도 있었다. 이는 그해 일찍이 데이비드가 『롤링 스톤』과 가진 인터뷰에서 예고한 아이디어였다(존 멘델슨은 "그는 클레오파트라처럼 치장하고 무대에 설 계획을 갖고 있다"고 전했다). 시사성이 충분한 아이디어였다. 1971년 말엽 매체들은 대영박물관이 예고한 투탕카멘 전시를 보도하면서 흥분의 도가니에 빠졌고, 몇 주 동안 영국은 이집트에 빠져 있었기 때문이다. 보위가 스핑크스와 연화좌 자세를 취한 사진들(그중 하나는 정말 엉뚱하게도 《Space Oddity》 1990년 재발매반 패키지에 실렸다)은 결국 살아 남았지만 다행히 재킷 이미지로 실리지는 않았다. 훗날 보위는 이렇게 말했다. "사람들 말처럼 우린 그걸 쓰지 않았어요. 좋은 생각이었던 것 같아요."

그 대신 그는 은막에 집착한 앨범의 성격을 반영하는 더 단순한 이미지를 택했다. 1971년 늦여름에 데이비드는 드레스에 대한 애정을 버리고 품이 큰 셔츠, 푹신한 블라우스, 헐렁한 나팔바지, 넓은 모자, 새로운 액세서리인 화려한 파이프에 관심을 보였다. 훗날 데이비드는 "폭이 넓은 바지에 빠져 있었어요. 실제로 앨범 뒷면에 한 벌이 나오죠"라며 "내가 생각한 '에벌린 위의 옥스브리지 스타일'을 시도했어요"라고 말했다. 앨범의 앞면 커버에는 로런 버콜과 그레타 가르보의 환상을 구현한 보위의 클로즈업 이미지가 실렸다. 사진에서 보위는 긴 머리를 뒤로 넘기며 생각에 잠긴 듯 허공을 바라보고 있다. 브라이언 워드가 헤든 스트리트에 위치한 자신의 스튜디오에서 촬영한 흑백 사진을 일러스트레이터

인 테리 패스터가 다시 색을 입혔다. 그즈음 데이비드의 오랜 친구인 조지 언더우드와 함께 코벤트 가든에 메인 아티리(Main Artery)라는 디자인 스튜디오를 세운 패스터는 후에 《Ziggy Stardust》 재킷의 배색, 레터링, 레이아웃 작업도 맡게 된다. 색을 새로 입힌 사진을 사용하기로 한 보위의 결정은 무성영화 시대에 수작업으로 색조를 입힌 소형 포스터, 그리고 워홀의 유명 작품인 〈Marilyn Diptych(마릴린 먼로 두 폭)〉 스크린 인쇄를 동시에 암시한다. 많은 앨범 재킷에서 포스트 사이키델릭 시절의 장치로서 억지로 만들어진 풍경화 속에 아티스트를 작게 배치하고 있을 때, 보위는 자신의 우상화되고 모순된 스타 지위에 대한 개념을 효과적으로 강조하기로 한 것이다.

《Hunky Dory》는 1971년 11월 17일에 영국에서 발매되었고, 이즈음 데이비드는 다음 앨범을 한창 녹음하고 있었다. RCA의 마케팅 부서는 재킷 이미지를 완성작으로 소개하고 보위가 이미지와 음악 스타일을 더 바꿀 계획이라고 알렸지만 앨범을 홍보하는 방법에 있어서 갈피를 잡지 못했다. 많은 사람이 입증되지 않은 원히트 원더로 여긴 한 아티스트에 이미 들어간 금액을 놓고 의견 충돌이 있었고, 그 결과로 나온 캠페인은 실패로 돌아갔다. 그래도 《Hunky Dory》는 빠르게 추종자를 포섭했다. 이 앨범을 두고 『NME』는 보위가 만든 "단연 최고의 작품"이라 칭했고, 『멜로디 메이커』는 "보위가 만든 최고의 작품일 뿐 아니라 긴 시간을 통틀어서 음반에 나타난 가장 독창적인 송라이팅 작품"이라고 이야기했다. 같은 리뷰에서 데이비드는 "믹 재거의 후계자"라는 별명을 얻는다.

12월 4일에 미국반이 나왔을 때 미국 비평가들도 비슷한 감명을 받았다. 『뉴욕 타임스』는 보위가 "자기표현의 매개체로 LP 앨범을 선택하는 지적으로 가장 밝은 사람"임을 증명하는 작품이라며 《Hunky Dory》에 찬사를 보냈고, 『록』 매거진은 보위가 "오늘날 음악을 만드는 아티스트 중에 가장 엄청난 재능을 가졌다"면서 "레넌, 매카트니, 재거, 딜런의 천재성이 1960년대를 대표했다면, 그의 천재성은 1970년대를 대표할 것이다"라고 밝혔다. 이렇게 지면에서 극찬이 쏟아졌지만 앨범 판매량은 적었다. 그다음 앨범의 여파가 있고 나서야 《Hunky Dory》는 더 많은 이에게 사랑받았다. 1972년 9월에야 뒤늦게 영국 차트에 진입한 앨범은 《Ziggy Stardust》보다 두 단계 더 높은 순위에 위치했다. 1999

년에 보위는 당시를 이렇게 회상했다. "《Hunky Dory》는 나에게 엄청난 영향을 미쳤어요. 내 생애 처음으로 나한테 진짜 관객이 생겼던 것 같아요. 그러니까 실제로 사람들이 나한테 와서 '앨범 좋아요, 노래들 좋아요' 하고 말한 거죠. 그전에는 그런 일이 없었거든요."

초반의 제목 짓기부터 세션 전에 대부분의 곡이 쓰이고 데모로 만들어졌다는 사실까지, 《Hunky Dory》의 모든 배경은 보위의 이전 앨범뿐 아니라 그의 경력을 장악한 즉흥 스튜디오 작업과도 대조를 이룬다. 그리고 《Hunky Dory》가 절대로 일탈이 아니라 보위가 작곡가로서 만든 앨범 중에 가장 일관성 있고 세련된 앨범임을 증명한다. 검은 글씨로 빽빽하게 채워진 가사지를 슬쩍 보면 평소와 다른 긴 노래가 모였다는 점을 알 수 있고, 음악의 풍성함과 세련미(특히 코드 변화의 보기 드문 흐름)는 완전히 새로운 것이었다. 결정적으로 그는 자신만의 목소리를 결국 완성했다. 그만의 하이 바리톤은 아찔한 팔세토와 보드빌 스타일의 런던내기 어투를 절묘하게 넘나들고, 초기 녹음에 영향을 준 미국식 어법을 그것만의 정체성을 강하게 살려 확실하게 드러낸다. 《Hunky Dory》는 독자적으로 구체화되지는 않았고, 일부 곡에 닐 영, 밴 모리슨, 론 데이비스 등이 영향을 미쳤음은 이 책의 1장에서 상세히 설명한 바 있다. 하지만 앨범에서 밥 딜런이나 루 리드를 아주 뻔뻔하게 체화한 결과는 보위의 전형적인 음색에서 들을 수 있다. 믹 론슨의 재기 넘치는 관현악 편곡과 릭 웨이크먼이 정신없는 척 기교를 선보이는 피아노 연주(누가 뭐래도 앨범을 정의하는 요소)는 보위가 전에 만들었던 그 무엇보다 믿기 힘들 정도로 뛰어난 작품을 갈무리한다. 이 앨범을 상당히 좋아한 토니 비스콘티는 훗날 "우리가 《The Man Who Sold The World》 후에 갈라섰을 때 그에게 이런 게 있다는 언질이 전혀 없었다"고 밝혔다. 혹자는 이 앨범을 보위의 최고 작품이라고 여긴다. 이 앨범이 팝 음악 역사에 미친 영향은 스웨이드, 블러, 케이트 부시, 유리스믹스 등 수없이 다양한 아티스트의 작품 속에서 꾸준히 느낄 수 있다. 1999년에 데이브 스튜어트는 이렇게 말했다. "《Hunky Dory》, 그 앨범의 사운드가 너무 좋아요. 요즘도 하나의 기준으로 삼곤 하죠." 보이 조지는 더 나아가 《Hunky Dory》를 자신의 인생을 바꾼 음반이라고 말했다. 2002년에 그는 이렇게 밝혔다. "전체적으로 정말 흔치 않은 앨범이죠. 라디오에서 들은 그 무엇과도 크게 동떨어져 있었어요. 정말

완벽하죠. 곡들이 서로 다 잘 어울려요." 2007년에 케이티 턴스털은 《Hunky Dory》를 자신이 손에 꼽을 정도로 좋아하는 앨범이라고 이야기했다. 『모조』에서 그녀는 이렇게 말했다. "앨범 전체를 듣고 정말 입이 떡 벌어질 정도로 경외감을 느낀 건 이 음반이 유일해요. 길을 잃고 헤매는 그 느낌이란 정말 강렬했죠." 이듬해 밴드 엘보우의 가이 가비는 『NME』에서 자신에게 가장 큰 영향을 미친 앨범으로 《Hunky Dory》를 꼽았다. 록의 이정표가 되는 앨범이라는 위상은 1970년대부터 10년 단위로 항상 재발매반이 차트에 오른 사실로 확인할 수 있다.

《Hunky Dory》는 보위가 음악 인생에서 처음 맞은 중대한 기로로 자리한다. 머지않아 그에게 연기자로서 명성을 안겨다 주는 극적인 시각 요소 대신에 순수하게 소리의 결과물로 선을 보인 앨범은 《Low》 전에 이 작품이 마지막이었다. 정도의 차이는 있겠지만 그가 역할극을 하지 않은 마지막 앨범이라고도 볼 수 있다. 물론 앨범에서 은막 효과를 내세우고 데이비드가 슬리브에 자신을 "연기자"라고 소개했기 때문에 이론의 여지는 있다. 1971년 보도자료에서 보위는 "이 앨범은 나의 변화와 내 동료 일부의 변화로 가득 차 있다"고 밝혔다. 《Hunky Dory》는 전작들과 마찬가지로 보위의 가장 사적이고 솔직한 작품임에 틀림없다.

훗날 데이비드는 "그 앨범은 나의 세계에서, 그리고 조현병에서 많은 것을 얻어 갔다"고 밝혔다. 감상자의 재량에 따라 정확한 이해가 이루어져야 하겠지만, 이 앨범이 수수께끼 같은 의미와 도발적인 이미지로 가득하다는 데는 이견이 있을 수 없다. 1972년 1월에 보위는 『멜로디 메이커』의 마이클 와츠를 만나 자신의 노래들이 "심리 분석가와 상담하는 것에 비견할 수 있다"고 이야기했다. "내 파트는 내 침상에서 진행되는 거죠." 《Hunky Dory》에는 다수의 도발적인 중심 사상과 반복적인 집착이 가사의 풍광을 빽빽하게 이루고 있다. 보위 작품에서 강하게 드러나는 요소지만 앞서 순간적인 효과로 제한된 바 있는 음악적 혼성모방의 추구는 여기서 상호 참조의 조직적 연쇄로 강화되었다. 그는 인지도 여부에 관계없이 록 음악 가사를 소재로 한 다수의 인용과 암시를 포괄하지만, 앨범의 뒷면은 더 확실하게 커버 버전으로 -주변 곡들의 스타일로 완벽하게 제공되긴 했지만- 문을 열고 보위의 미국인 영웅들인 앤디 워홀, 밥 딜런, 루 리드를 향한 연속된 오마주를 예고한다. 1999

년에 보위는 이렇게 말했다. "《Hunky Dory》 앨범 전체는 내게 열려 있었던 이 신대륙을 향해 내가 새로 발견한 열정을 반영했어요. 내가 미국에 있었기 때문에 그게 한꺼번에 왔죠. … 진짜 바깥 상황이 나한테 100퍼센트 영향을 미쳐서 내 작곡 방식을 바꾸고 내가 세상을 바라보는 방식을 바꾸기는 처음이었어요."

가사를 봤을 때 《Hunky Dory》는 그때까지 보위가 낸 앨범 중에 가장 대놓고 '동성애적인' 앨범이기도 하다. 1970년 8월에 킹크스는 성전환자를 다루어 체제를 위협한 히트곡 〈Lola〉로 차트 2위에 올랐고, 이는 매니시 보이스 시절부터 보위를 매혹한 사회 가장자리에 대한 대중음악적 희롱의 부활을 예고했다. 보위는 《Hunky Dory》의 대부분을 작곡한 1971년 봄에 솜브레로를 정기적으로 드나들고 프레디 버레티의 이국적인 집단과 자주 어울리면서 런던의 게이 하위문화를 받아들였다. 이에 대해 안젤라는 이렇게 말했다. "솜브레로 사람들이 연료를 아주 빠르게 공급하기 시작했어요. 《Hunky Dory》의 내용은… 그 사람들의 인생과 태도로부터 직접 온 거죠." 데이비드와 앤지는 복장 도착 방침을 따랐다. 데이비드가 미스터 피쉬의 드레스들을 계속 입었고, 앤지는 가는 세로줄 무늬 슈트를 입은 것은 물론 버레티의 친구 다니엘라 파르마가 (데이비드의 말에 따르면) "100퍼센트" 짧게 자른 머리를 했다. 근래에 나온 《The Man Who Sold The World》의 복장 도착자 재킷에 자극을 받은 『데일리 미러』는 4월 24일에 해든 홀 잔디 위에서 드레스를 입은 데이비드의 사진을 찍었다. 그 유명한 "나는 게이입니다" 인터뷰보다 9개월 앞선 이때, 보위는 『데일리 미러』를 상대로 자신이 "퀴어이자 모든 것"이라고 기분 좋게 말하면서 "나는 관습의 공기에서 숨 쉴 수 없어요"라고 언명했다. "나는 나만의 기행이 있는 곳에서만 자유를 찾아요." 1972년 1월에 《Hunky Dory》가 긍정적인 리뷰를 받으면서 상황은 마지막 공세에 돌입하기에 이르렀다.

가장이든 아니든 데이비드가 새로 발견한 게이 감수성은 《Hunky Dory》에 그대로 반영되었다. 동시대에 나온 아놀드 콘스의 아웃테이크 〈Looking For A Friend〉가 장애물을 훨씬 더 보란 듯이 밀어젖힌 한편, 이 앨범은 〈Queen Bitch〉에 보위의 가장 분명한 동성애적 가사를 담았다. 혹자는 〈The Bewlay Brothers〉와 〈Oh! You Pretty Things〉를 비롯한 앨범의 다른 곳에서 비슷한 부호를 발견했다. 하지만 그러한 게이 포즈는

보위가 합리적 결론으로 빠르게 몰고 가는 극적인 역할 극의 더 넓은 효과에 불과하다. 보위가 (자신과 타자의) 계략과 위선에 매혹된 모습은 《Hunky Dory》의 첫 곡과 마지막 곡에서 나타난다. 이 두 곡은 자신에 대한 타자의 지각을 숙고하는 데이비드를 '사기꾼'으로 본다.

《Hunky Dory》의 가사를 솔기처럼 넘나드는, 어쩌면 덜 피상적인 모티브도 있다. 새로운 종류의 상상의 존재가 두드러지게 보이는데, 이는 데이비드가 1971년에 경험한 미국 여행이 야기한 결과로 보인다. 〈Life On Mars?〉와 〈Andy Warhol〉은 '나는 무성영화 속에서 살고 있어I'm living in a silent film'라는 관찰과 함께, 그레타 가르보부터 미키 마우스까지 영화의 다양한 우상을 안내하는 '은막silver screen'을 직접 언급한다. 자칭 리더, 우상, 선지자 들에 대한 양면적인 접근은 앞선 앨범들부터 계속된다. 이들 중 딜런, 레넌, 힘러, 처칠, 크롤리는 다른 사람들보다 더 까다롭다. 신비주의 시인이자 한때 '황금새벽회'의 일원이기도 했고 에드워드 7세 시대의 도덕적 다수의 골칫거리였던 알레이스터 크롤리는 비틀스가 《Sgt. Pepper》 재킷에 그를 넣은 이래로 록 음악 도해의 터줏대감으로 군림했고, 〈The Supermen〉과 〈Holy Holy〉 같은 보위의 곡에서 이미 자신의 존재를 느낄 수 있도록 했다. 그는 4년 후에 데이비드의 작품에서 더 확실한 통제에 나서지만, 그 사이에 '크롤리의 유니폼(Crowley's uniform)'이라는 우아한 악명의 개념은 광범위한 《Hunky Dory》의 도가니에서 또 다른 암시적 구성 요소가 된다. 훗날 보위는 이렇게 말했다. "내가 그를 쓴 이유는 그 사람이 확실한 상징이었기 때문이에요. 천부적인 아이콘이죠." 그러한 인물들은 인간을 야만에서 벗어나도록 하는 관계와 도덕성에 대한 인간 본연의 미덥지 못한 이해를 앨범의 불안한 의식 속에 주입한다. 〈Life On Mars?〉의 '혈거인들cavemen'과 〈Quicksand〉의 '석기시대 사람stone age man'과 함께 '호모 사피엔스 Homo Sapiens', '어린이children', '엄마mothers', '아빠fathers', '형제brothers', '친구friends'가 반복적으로 언급된다. 〈Song For Bob Dylan〉의 궁극적인 간청은 '우리 가족을 돌려주세요Give us back our family'다. 보위 본인이 가장 난해한 가사라고 인정한 〈The Bewlay Brothers〉의 경우 자신과 이부형제와의 관계를 다룬다. 《The Man Who Sold The World》에 담긴 니체 철학의 개념도 복수와 함께 다시 나타나고, 다른 초인 부류도 에드워드 불워-리턴의 『The Coming Race』를 통해 〈Oh! You Pretty Things〉에 소개된다. 필멸하는 인물 외에 《The Man Who Sold The World》에서 비중 있게 나타난 '초인'과 '악마'도 다시 모습을 드러낸다. 보위가 빠르게 정제하지만 항상 모호하게 섞이는 종교적 심상, 니체 철학, 공상과학적 파멸에서 이들은 중요한 요소다. 《Hunky Dory》에서 나타나는 대성당 바닥, 하늘에 간 금, '좆같은 믿음bullshit faith'은 이전 앨범과 다음 앨범 사이에 주제적 다리가 된다.

하지만 《Hunky Dory》에 중심 주제가 있다면, 그것은 '덧없음impermanence'에 대한 오스카 와일드식의 두려움일 것이다. 변화와 쇠퇴의 필연성이 젊음과 긴박함을 갉아먹는다는 것이다. 이와 관련해 보위는 우연히 '수많은 막다른 길a million dead-end streets'에 다다라 자신에게 '더 이상 힘이 없음ain't got the power anymore'을 두려워하기 시작하면서 '망각의 왕king of oblivion'이 되고, 새로운 세대의 '이방인들strangers'과 '예쁜이들Pretty Things'이 지구를 상속받는다. 훗날 보위는 《Hunky Dory》를 "많이 걱정스러웠던" 앨범이라고 표현했다. 창작의 샘이 말라가고 있다는 두려움, 영감이 떠오르지 않아 자신이 항상 본능적이라고 여겼던 재능을 지적 능력으로 망치고 있다는 두려움이 끈질기게 이어졌다. 앨범의 유일한 커버 곡에서 전한 '생각하지 마, 그러면 자유로워질 거야forget your mind and you'll be free'라는 조언을 따라야 했을 때 '내 생각의 사니 속으로 가라앉고sinking in the quicksand of my thought' 있었던 것이다. 작곡의 과정과 그것의 상실은 앨범에 스며들었다. 〈The Bewlay Brothers〉에서 '우리가 열심히 썼던 그 책은 오늘 찾을 수가 없어the solid book we wrote cannot be found today', 〈Oh! You Pretty Things〉에서 '다가올 세상에서a world to come' '어떤 책들을 찾았어some books are found', 〈Song For Bob Dylan〉에서 '오래된 스크랩북 old scrapbook'으로 이어지는 이야기는 '천재의 머리에서 나온, 변함없는 그림 속 여인the same old painted lady from the brow of the superbrain'의 등장으로 전환된다. 그것은 제우스의 머리에서 나온, 창조예술의 여신 팔라스 아테나로 추정된다. 그리고 아웃테이크인 〈Bombers〉의 초기 데모는 어떻게 '넌 내 성서를 들춰 보곤 했는지you used to look in my holy book'를 이야기한 애처로운 구절로 귀결된다. 이 모든 이야기 위

에 '이제 머지않아, 너는 더 늙을 거야pretty soon now, you're gonna get older'라는 위협이 도사린다.

물론 《Hunky Dory》는 창작에 대한 보위의 고뇌보다 더 많은 것을 포괄한다. 우리는 〈Kooks〉에서 나타난 낙관적인 힘을 지나쳐서는 안 된다. 이 곡의 주제는 〈Oh! You Pretty Things〉와 〈Changes〉를 더 긍정적으로 해석한다. 하지만 게임의 계획 중에 슈퍼스타 탄생에 대비한 혹독한 대청소가 있었다는 판단 없이는 〈Queen Bitch〉에서 '오, 신이시여, 나는 그것보다 더 잘할 수 있었어요!Oh God, I could do better than that!' 하는 데이비드의 외침을 듣기 어렵다. 보위는 자신이 쓴 놀라울 정도로 내향적이고 자기 성찰적이기로 손꼽히는 일부 작품을 그렇게 떨쳐냄으로써 마음 편히 팝 음악계를 정복하는 데 집중할 수 있었다. 아이러니하게도 그 과정에서 그가 《Hunky Dory》를 통해 만든 한 장의 앨범은 그가 기록으로 남긴 유산의 중심에서 특권 있는 위치를 점하게 된다.

THE RISE AND FALL OF ZIGGY STARDUST AND THE SPIDERS FROM MARS

RCA Victor SF 8287, 1972년 6월 [5위]
RCA International INTS 5063, 1981년 1월 [33위]
RCA BOPIC 3, 1984년 4월
RCA International NL 83843, 1984년 10월
EMI EMC 3577, 1990년 6월 [25위]
EMI CD EMC 3577, 1990년 6월 [25위]
EMI 7243 5219000, 1999년 9월 [17위]
EMI 539 8262, 2002년 6월 (30주년 기념 2CD 에디션) [36위]
EMI 7243 5219002, 2003년 9월 (SACD)
EMI DBZS40, 2012년 6월 (40주년 CD 에디션)
EMI DBZSX40, 2012년 6월 (40주년 기념 LP/DVD 에디션)
Parlophone 0825646283415, 2015년 9월 (CD)
Parlophone DB69734, 2016년 2월 (LP)

Five Years (4'42") | Soul Love (3'33") | Moonage Daydream (4'37") | Starman (4'16") | It Ain't Easy (2'57") | Lady Stardust (3'21") | Star (2'47") | Hang On To Yourself (2'38") | Ziggy Stardust (3'13") | Suffragette City (3'25") | Rock'n'Roll Suicide (2'57")

1990년 재발매반 보너스 트랙: John, I'm Only Dancing (2'43") | Velvet Goldmine (3'09") | Sweet Head (4'14") | Ziggy Stardust (demo) (3'38") | Lady Stardust (demo) (3'35")

2002년 재발매반 보너스 트랙: Moonage Daydream (Arnold Corns version) (3'53") | Hang On To Yourself (Arnold Corns version) (2'54") | Lady Stardust (demo) (3'33") | Ziggy Stardust (demo) (3'38") | John, I'm Only Dancing (2'49") | Velvet Goldmine (3'13") | Holy Holy (2'25") | Amsterdam (3'24") | The Supermen (2'43") | Round And Round (2'43") | Sweet Head (Take 4) (4'52") | Moonage Daydream (New Mix) (4'47")

2012년 DVD 보너스 트랙: Moonage Daydream (Instrumental) (4'41") | The Supermen (2'43") | Velvet Goldmine (3'14") | Sweet Head (4'56")

• 뮤지션: 데이비드 보위(보컬, 기타, 색소폰), 믹 론슨(기타, 피아노, 보컬), 트레버 볼더(베이스), 믹 우드맨시(드럼), 릭 웨이크먼(〈It Ain't Easy〉 하프시코드), 다나 길레스피(〈It Ain't Easy〉 백킹 보컬) | 녹음: 트라이던트 스튜디오(런던) | 프로듀서: 켄 스콧, 데이비드 보위

《The Rise And Fall Of Ziggy Stardust And The Spiders From Mars》는 보위의 첫 히트 앨범이자 슈퍼스타덤으로 가는 티켓이었다. 중심 비유(종말을 앞두고 불안에 떠는 세상에서 외계로부터 약간의 도움을 받아 록스타가 되는 예지력 있는 시인)는 시대정신의 이질적인 요소들에 대해 데이비드가 평생 행한 몰입을 색다르게 완성했다. 앤디 워홀, 리틀 리처드, 마크 볼란, 루 리드, 이기 팝, T. S. 엘리엇, 크리스토퍼 이셔우드, 「Pork」, 「시계태엽 오렌지」, 「메트로폴리스」, 「2001」, 「쿼터매스」는 모두 용광로 속으로 들어갔다. 데이비드는 순수예술과 기분 좋은 따분함을 지기 스타더스트로 체현해 병치하기 위해 '니진스키와 울워스의 작품'을 절충했다. 지기 스타더스트는 유명인의 본성에 대해 보위가 느낀 강한 흥미를 극단으로 밀고 나간 캐릭터였다. 작품은 무대 위에서 완벽하게 구현되었다. 공연자와 관객의 피상적인 관계에 대한 흥미진진한 탐구 속에서 기이한 의상, 화장, 무언극, 팬터마임, 콤메디아델라르테, 가부키극이 결정체를 이루었다. 훗날 데이비드는 이렇게 설명했다.

"지기 스타더스트가 성공을 거둔 것은 전혀 놀랄 일이 아니에요. 나는 전적으로 믿을 수 있는 인공 로큰롤 가수를 만들었거든요. 몽키스가 날조할 수 있는 것보다 훨씬 더 낫죠. 그러니까 내가 인공적으로 만든 로큰롤 가수가 그 누구의 것보다 훨씬 더 인공적이라는 거죠. 그게 바로 당시에 필요로 하던 거였어요."

1972년 말부터 1973년 초까지 실제로 보위와 지기는 서로 구분되지 않았다. 노래 자체에서 자기 신화를 가공한 것-'나는 로큰롤 스타로 변신할 수 있었어 / 그 역을 하는 건 정말 솔깃하고 정말 매력적이야I could make a transformation as a rock'n'roll star / So inviting, so enticing to play the part'과 보위 본인이 메이저 아티스트로 격상하는 과정이 동시에 이루어지면서 앨범의 신비감이 지속된 측면도 있다. 사진작가 믹 록은 30년 후에 이렇게 짚었다. "앨범을 들어보면 그가 스타덤을 향한 욕망을 표현했다는 걸 알 수 있어요. 확실히 그는 꿈을 갖고 있었죠. 실제로 실현되기 전에 제대로 계획을 세우고 있었어요. 참 흥미로운 부분이죠. 선견지명이 참 뛰어났어요. 결국 전부 실현되었으니까요. 돌이켜보면 그는 알고 있었어요. 그때 아주 예리한 감각을 갖고 그걸 기막히게 놀렸죠."《Ziggy Stardust》홍보 초기에 데이비드는 스타가 되려면 스타처럼 행동하는 방식을 배워야 한다는 메인맨 측의 처방을 실행에 옮기기 시작했다. 토니 디프리스의 권유가 있었다. 그 결과 새로 고용된 홍보 담당자들은 그가 지나다닐 때 문이 항상 열려 있도록 했다. 보위는 보디가드를 대동했고 어딜 가든 리무진을 타고 다녔다. 사진 촬영에 제재가 가해졌고, 데이비드 본인에게 언론 접근이 제한되도록 방침이 세워졌다. 음반을 구매한 다수의 대중에게 데이비드 보위는 순식간에 무명인이 되었다. 훗날 데이비드는 이렇게 설명했다. "우리가 세상에 대고 나를 엄청 대단하다고 알린다면 어떨까 하는 게 토니 디프리스의 아이디어였어요. 그래서 그가 나를 정말 그런 것처럼 다뤘고, 그 결과를 지켜봤죠." 우리가 알다시피 디프리스는 옳았다.

실세계를 조종하기 위해 특정 행동 관습을 활용한 것은 보위의 경력에 본보기가 되었다.《Ziggy Stardust》전에 작곡가이자 공연자로서 그가 만든 작품은 아무리 실험을 거쳐도 획일적인 면을, 동화된 영향과 능력으로 이루어진 창작망의 중심에서 위엄 있는 태도로 관찰하는 아티스트가 으레 갖는 틀에 박힌 관점을 드러냈다. 하지만《Ziggy Stardust》이후 보위는 종잡을 수 없

는 패션과 경험에 반응해 창의적인 결과를 내면서 워홀처럼 포스트모던의 가공품, 텅 빈 캔버스의 지위를 얻게 된다. 1973년에 그는 기자들에게 이렇게 말했다. "나는 정말 복사기나 다름없어요. 이미 받아들인 걸 쏟아내죠. 그저 내 주변에서 일어나는 일을 반영할 뿐이에요."《Ziggy Stardust》의 음악은 이 앨범을 둘러싼 신화를 해부했을 때 좀처럼 최우선 고려 사항으로 간주되진 않지만 보위의 어린 시절인 1950년대 영웅들이 완성하고 1970년대 초반의 일렉트릭 사운드스케이프를 거친 3분짜리 대중음악을 당차게 수정한 결과라고 할 수 있다. 유효한 예술 형식으로서의 싸구려 팝송을 향한 유창한 호소이자, 록의 신고전주의적 '세련미'를 점점 더 과시적으로 탐구하는 흐름에 대한 강렬한 일축이다.

보위의 빨강 머리, 화장, 우주 시대 복장은 눈길을 끌려는 장치에 불과하지 않았다. 물론 눈길을 끌었고, 끈 것도 제대로 끌었지만 말이다. 여러 가지를 참고한 지기의 외관은 '프로그레시브' 록의 티셔츠·청바지 규범이 지배한 대중문화에 색다른 퇴폐와 무언극과 같은 의식의 감각을 주입함으로써 그만의 피상성을 억제했다. 글램은 불확실성, 불안, 변화를 중시했고, 향수와 미래주의를 자극적으로 조화함으로써 그것을 이루어냈다.

창의적인 무리가 관여한다고 글램을 일종의 '무브먼트'라고 여기는 것은 흔히 나타나는 실수다. 글램의 한결같은 목표가 있다면, 그것은 문화의 다양화와 집단적 충성의 해체다. 보위는 자신과 록시 뮤직과 같은 다른 글램 선구자들이 "록의 어휘를 확장하는" 시도를 했다고 항상 주장했다. "우리는 미술과 실제 연극 영화의 성향에 기반한 어떤 시각적인 측면을 우리 음악에 포함하려고 했어요. 한마디로 록의 외관에 관련한 모든 것을 말이죠. 나 같은 경우에는 다다이즘의 요소와 일본 문화에서 빌려온 수많은 요소를 소개했죠. 내 생각에 우리는 전위적 탐험가, 포스트모더니즘 초기 형태의 대표자를 자처했어요. 글램 록의 또 다른 형태는 록의 전통에서 바로 나왔죠. 이상한 옷이나 그런 모든 것에서 말이죠. 솔직히 말하면 우리는 정말 엘리트주의가 강했어요. 록시 뮤직을 대신해서 말할 수는 없지만 나 같은 경우에는 정말 속물이었죠. … 내가 보기엔 글램에 이렇게 두 가지 종류가 있는데 하나는 고급이고, 다른 하나는 그보다 저급해요. 우리는 전자에 가까웠다고 봐요."

록시 뮤직의 브라이언 이노는 바니 호스킨스의 책『Glam!』에서 이렇게 동의했다. "그 모든 것이 그 전에

일어났던 것에 대한 일종의 반응이었다고 봐요. 예전에는 관객을 등지고 기타 솔로에 들어가는 게 음악성의 개념이었죠. 우리와 보위와 다른 밴드들은 관객에게서 돌아서서 '우리는 쇼를 하고 있어요'라고 이야기하고 있었다고 봐요."

1970년대는 오래전부터 상당히 즐거운 살풍경의 시대로 재포장되어 왔다. 하지만 글램에 대해 근사한 변장 파티에 불과하다는 대중적인 묘사는 얄팍하고 불충분하다. 글램은 10년 만에 처음으로 인기 차트를 다시 10대 복식 문화에 뒤덮이도록 했다. 그래서 로드 스튜어트, 엘튼 존, 롤링 스톤스 같은 주류 아티스트들은 어쩔 수 없이 방향을 바꿔야 했다. 그리고 글램은 그만의 성적 혁명을 야기하고 펑크와 뉴웨이브의 씨앗을 뿌렸다. 그것은 퀸과 키스 같은 밴드의 등장을 통해 하드 록의 미래를 만드는 데 일조했고, 조지 클린턴과 부시 콜린스 같은 '블랙 글램' 뮤지션들의 우주 시대적 화려함을 통과해 프린스와 마돈나 같은 1980년대 거물들의 양성적 디스코 스타일로 활로를 열었다. 하지만 지기와 동시대인들에 대한 불쾌한 분석에서는 사소함, 반어법, 즐거움에 대한 그들의 감각이 간과되곤 한다. 20년 후 보위는 이렇게 말했다. "1970년대 초반 음악에서 나와 조금이라도 오래 지속된 무언가는 보통 유머 감각을 바탕에 깔고 있었어요. 그룹 스위트는 우리가 혐오한 모든 것을 갖추고 있었죠. 1970년대 초반답게 옷을 입었지만 유머 감각이 전무했어요. … 우리가 하고 있었던 것에는 정말 아이러니한 감각이 있었죠. … 내가 그때 록은 자기 몸을 팔아야 한다고 이야기하던 게 기억나는데, 앞으로도 이견은 없을 거예요. 매음굴에서 일할 거면 거기서 최고가 되는 게 낫죠."

매체들 중에는 그 새로운 음악이 가짜 제조품이라며 등을 돌린 경우가 당연히 있었다. 알려져 있다시피 존 필은 〈Get It On〉을 듣고 오랫동안 지켜봤던 마크 볼란에 대한 충성심을 거둬들였고, '위스퍼링' 밥 해리스는 음악 쇼 「The Old Grey Whistle Test」에서 록시 뮤직을 비난했다. 하지만 1972년으로부터 시간이 지남에 따라 비평가들조차 글램의 가식적인 표현이 그것의 요체임을 깨닫기 시작했다.

지기 스타더스트의 캐릭터에 영향을 미친 여러 요인 가운데 가장 뚜렷한 경우는 아마 이기 팝일 것이다. 미시건 출신으로 앞서 펑크를 일군 이기 팝은 데이비드가 1971년 9월에 뉴욕을 여행하고 있을 때 그를 소개받았다. 이기는 영국에서 거의 알려지지 않았고 두각을 보인 적도 없었지만 데이비드는 앞선 12월에 『멜로디 메이커』와 가진 인터뷰에서 이기를 자신이 좋아하는 가수로 이미 꼽았었다. 보위는 영국으로 돌아와서는 프로듀서 켄 스콧에게 자신의 신보가 "이기 팝과 꽤 비슷할 것"이라고 말했다(스콧은 길먼 부부에게 "이기 팝이란 이름은 들어본 적도 없었다"고 밝혔다). 이기의 거침없고 폭력적이곤 한 (보위가 "록의 동물적인 본능을 끌어냈다"고 표현한) 무대 연출은 당시 데이비드가 스스로 만들고 있었던 '또 다른 자아'에 중요한 구성 요소였다. 훗날 메인맨의 리 블랙 차일더스는 이렇게 말했다. "보위는 이기에게 빠져 있었기 때문에 이기가 살고 있었던 로큰롤 현실에도 다가가고 싶어 했어요. 하지만 그 현실이란 보위 본인이 사우스 런던의 나약한 예술학도였고 이기는 디트로이트 쓰레기였기 때문에 보위로선 절대 살 수 없는 곳이었죠. 데이비드 보위는 이기가 태어난 현실을 자신은 이루어낼 수 없다는 것을 알고 있었어요. 그래서 그것을 사겠다고 생각한 거죠. 훗날 데이비드는 이기가 "실존주의 미국의 거친 면, 그리고 당연히 미국과 미국 음악의 진짜 또라이"를 상징했다고 밝혔다. "내 생각에 우리가 영국에 갖고 있어야 하는 건 그게 전부였어요." 루 리드도 마찬가지였다. 그는 보위의 작곡에 이미 큰 영향을 미치고 있었다. "리드는 우리가 더 연극적인 시각을 가질 수 있는 환경을 마련해줬어요." 보위가 말했다. "우리한테 거리와 풍경을 마련해줬고, 우리가 그것을 채웠죠."

하지만 루와 이기의 두 축은 다른 결정적인 영향을 통해 제 역할을 할 수 있었다. 그것은 바로 마크 볼란이었다. 《Ziggy Stardust》 세션 무렵에 보위의 이 오랜 친구는 톨킨식의 오래된 전통 공상 문학 작품의 자리를 빼앗은 쓰레기 같은 도시적 공상과학 소설의 새로운 어휘로 자신의 작곡 방법을 다시 만듦으로써 돌파구를 마련했다. 이와 동시에 그는 자신의 밴드를 전자 악기 밴드로 재정비했고, 일부 과거 팬들의 분노에도 불구하고 즉각적이고 압도적인 상업적 결과를 이끌었다. 1971년 봄과 여름에 티렉스는 〈Hot Love〉와 〈Get It On〉으로 총 10주 동안 차트 1위를 기록했다. 마이크를 가까이에 대고 숨소리를 섞어 상냥하게 노래하는 듯한 볼란의 스튜디오 보컬 스타일은 말할 것도 없고, 그가 대중에게 보인 약간 특이하고 조심스러운 모습은 《Ziggy Stardust》 형태에 동화되었다. 볼란의 로큰롤 그룹에서

나타난 과거 1950년대 요소들, 그리고 물론 그의 화장도 마찬가지였다. 1971년 3월 「Top Of The Pops」 출연 직전에 두 뺨에 글리터를 바르기로 결심했을 때 본인이 무엇을 시작하고 있었는지 볼란은 알 길이 없었다.

두 글램 건축가 중에 누가 더 인정을 받아야 하는지를 둘러싸고 정말 무의미한 논쟁이 계속되고 있지만, 볼란이 보위보다 1년 앞서 어쿠스틱 포크록에서 반짝이 옷을 입은 일렉트릭 팝으로 결정적인 방향 전환을 했다는 점은 간과할 수 없다. 하지만 볼란이 《The Man Who Sold The World》 이후의 토니 비스콘티로부터 도움을 받아 그것을 실행했다는 점은 잊어서는 안 된다. 볼란은 '글램의 탄생'으로 일컬어지는, 1970년 2월에 있었던 하이프의 전설적인 공연 현장에 있었고, "라운드 하우스 공연이 마크의 머리에 씨앗을 심었다"고 믿은 비스콘티는 훗날 볼란과 보위가 반짝이 무브먼트를 "동시에 만든 것이나 다름없다고" 이야기했다. 사진작가 믹 록이 내린 판단이 가장 통찰력 있게 보인다. "데이비드 보위가 글램의 예수 그리스도였다면, 마크 볼란은 세례 요한이죠!"

1998년에 보위는 볼란에 대해 이렇게 말했다. "볼란한테는 자신이 글램록에만 연관되는 게 별로 내키지 않을 거예요. 자신을 글램 아티스트가 아닌 그 이상의 무언가로 봤거든요. 가고나 빠진 고리라는 개념이 그에게는 딱 맞아요. 그는 딱 그렇게 느꼈어요."

보위는 1971년 2월 《The Man Who Sold The World》를 알리기 위한 첫 미국 프로모션 투어 중에 이미 지기 스타더스트라는 캐릭터와 그 콘셉트를 활용한 앨범 작업 가능성을 이야기하고 있었다. 보위의 성공에 이어 셰인 펜턴이 (그리고 후에 데이비드 에식스의 평범한 영화에서) 차용한 '스타더스트(Stardust)'라는 단어는 호기 카마이클의 1929년 스탠더드 곡에서 유래했고, 시간이 흘러 조니 미첼의 〈Woodstock〉으로 유명세를 탔다. 하지만 보위는 구체적으로 레전더리 스타더스트 카우보이라는 1960년대의 큰 웃음거리가 된 가수에게서 그 단어를 따왔다. 본명 노먼 칼 오댐, 그리고 진기한 싱글 〈Paralyzed〉로 기억된 레전더리 스타더스트 카우보이는 「Rowan & Martin's Laugh-In」에 '역설적으로' 끔찍한 모습을 보이면서 큰 명성을 얻었다. 데이비드는 "사람들이 그를 보고 모두 웃었어요. 그는 걸어가서 울었죠"라고 말했다. 1990년에 『큐』와 만난 데이비드는 그 가수에 대해 이렇게 밝혔다. "〈Space Oddity〉

시절에 나랑 같이 머큐리 레코즈에 있었어요. 〈I Took A Trip (In A Gemini Spacecraft)〉 같은 것들을 불렀죠. … 와일드 맨 피셔 같은 사람이었어요. 기타를 쳤고 외다리 트럼펫 연주자를 두고 있었고요. 자신의 전기에서 '내 아버지가 내가 성공하는 모습을 못 보고 돌아가신 게 내가 유일하게 아쉬워하는 부분이다'라고 밝혔죠. 나는 스타더스트가 너무 우스꽝스러워서 좋아했던 것뿐이에요." 2002년에 보위는 오댐을 멜트다운 페스티벌에 출연시키고, 《Heathen》에서 예상을 뒤엎고 〈Gemini Spaceship〉을 커버하면서 그와의 옛정을 되살렸다.

레전더리 스타더스트 카우보이가 우주인과 로켓선에 대한 노래들을 불렀다는 사실은 보위가 그의 예명에 끌린 이유를 설명하는 데 어느 정도 도움이 된다. 한편 데이비드는 이렇게 설명했다. "내가 어느 날 열차를 타고 지나가다 본 양복점에서 지기가 유래했어요. '이기'의 어감이 있었지만 양복점이었기 때문에 음, 이 모든 게 옷과 관련되겠구나, 하고 생각했죠. 그래서 혼자 농담 삼아 '지기'라고 불렀어요. 결국 지기 스타더스트는 정말 여러 가지가 모인 결과였죠."

하지만 지기의 모델로 주목받지 못한 한 사람이 있다면, 그것은 바로 까다로운 B급 로큰롤 가수 빈스 테일러라고 할 수 있다. 테일러는 보위가 가끔 말한 것처럼 국외에 체류한 미국인은 아니었고, 미들섹스에서 태어나 가족과 함께 1940년대에 미국으로 이주한 경험이 있다. 그는 팔로폰에서 (자신의 곡으로 유일하게 알려진 〈Brand New Cadillac〉을 포함) 두 장의 싱글을 내고 실패를 맛본 후 1961년에 유럽 대륙에서 속칭 '프렌치 엘비스'로 자리를 잡았다. 그렇게 프랑스 레이블 바클레이와 계약을 맺었지만 와인, 암페타민, LSD 복용량을 늘리면서 기괴하고 괴팍한 성격을 더 심화시켰다. 언젠가 그는 이렇게 말했다. "나는 무대에 서자마자 넋이 나가요. 주체할 수 없어지죠. 의식을 자주 잃기도 했어요." 시작 단계에 들어간 그의 정신병과 지나친 생활 방식은 어린 보위에게 바로 영향을 미쳤다. 보위는 테일러를 1966년 즈음에 런던에서 만났다. 그로부터 30년 후 데이비드는 "그 사람이랑 파티를 많이 다녔어요" 하며 당시를 회상했다. "그는 정신이 나가서 완전히 돌아 있었죠. 그러니까 제정신이 아니었어요. 유럽 지도를 갖고 다니곤 했는데, 그가 찰링 크로스 로드에서, 지하철역 밖에서 지도를 펼쳐서 길바닥에 놓고는 돋보기를 꺼내

무릎을 꿇는 모습을 난 지금도 아주 생생히 기억해요. 그때 같이 지도를 봤는데, 그가 다음 몇 달 안에 UFO가 착륙할 장소들을 가리키고 있었죠. 본인과 외계인과 예수 그리스도 사이에 아주 강한 관계가 있다고 굳게 믿고 있었어요."

1967년 프랑스로 돌아간 테일러는 현실감을 잃어 가면서 골치 아픈 무대 사고를 연달아 일으켰다. 이는 같은 시기에 추락을 거듭하던 시드 바렛의 모습과 이상할 정도로 닮아 있었다. 그의 기행에 관한 (꼭 믿을 만한 이야기는 아닌) 이야기들은 보위가 이야기한 그날까지 영국 내에 퍼져 나갔다. "그가 하얀 예복을 입고 무대에 서더니 록에 관한 모든 건 거짓말이라고, 사실 자기는 예수 그리스도라고 말했어요. 빈스, 그의 경력, 그에 관한 모든 게 그렇게 끝났어요. 빈스의 이야기가 지기와 지기의 세계관에 정말 필수적인 요소가 되었죠." 몇 년 동안 회복기를 거친 테일러는 실제로 다시 평범한 경력을 쌓아 나갔다. 심지어 《Ziggy Stardust》가 나온 1972년 6월에 《Vince Is Alive, Well And Rocking In Paris》라는 앨범을 내기도 했다. 하지만 그는 명성을 얻지 못한 채 1991년에 사망했다. 그 전해에 보위는 『큐』와의 인터뷰에서 테일러가 "로큰롤에서 생길 수 있는 일의 예시로 내 마음속에 항상 남아 있다"고 밝혔다. "내가 그를 우상으로 삼았는지 반면교사로 삼았는지는 잘 모르겠어요. 아마 둘 다 조금씩이겠죠. 그가 완전히 미쳐 버린 데에 뭔가 꽤 끌렸어요. 특히 그때 내 나이 때는 그게 꽤 매력적으로 보였죠. 오, 나도 저렇게 완전히 미쳐 버렸으면 좋겠다. 하하!"

모호하고 실험적인 영향 요소들을 인용하는 것은 보위의 전략에서 중요한 요소다. 하지만 1972년 록 역사에서는 지기의 흥망성쇠에 더 확실한 모델들이 적지 않게 나왔다. 시드 바렛은 물론 그즈음 사망자로 짐 모리슨, (또 다른 하얀 예복의 무대 메시아로, 정신 건강 악화에 무너지고 만) 피터 그린, 재니스 조플린, 브라이언 존스, 지미 헨드릭스 등이 있었다. 더 포괄적인 장치로서 밴드 안에 가상 밴드를 내세우는 앨범은 《Sgt. Pepper》 이후 전혀 새로울 게 없었고, 정신적으로 빈곤한 사회를 방문하는 '문둥이 구세주leper messiah'라는 아이디어는 더 후의 《Tommy》에 뿌리를 두고 있었다. 실제로 한때 데이비드의 우상이던 피트 타운센드는 《Ziggy》의 타이틀곡에서 아주 인상적으로 그려진 또 다른 기타 히어로로 경쟁자다.

앨범 수록곡 일부는 1971년 2월에 이미 데모로 완성되었지만 확실하게 녹음된 첫 번째 《Ziggy Stardust》 노래는 론 데이비스의 〈It Ain't Easy〉를 커버한 곡이었다. 1971년 7월 9일 트라이던트 스튜디오에서 완성된 이 노래는 원래 《Hunky Dory》에 실릴 예정이었다. 하나씩 연이어 녹음된 두 앨범 사이에서 확실한 교집합이 되는 유일한 예가 바로 이 곡이다. 두 앨범 녹음 사이에는 보위가 9월에 미국에 가서 RCA와 맺은 계약만 있었다. 이 다작의 시기에 탄생해 앨범에 수록되지 못한 대신 B면이나 훗날 보너스 트랙으로 나온 곡으로는 〈Velvet Goldmine〉, 〈Round And Round〉, 〈Sweet Head〉, 〈Amsterdam〉, 새롭게 편곡한 〈The Supermen〉, 〈Holy Holy〉의 탁월한 두 번째 버전 등이 있다. 그 외에 잘 알려지지 않은 불합격 곡으로는 〈Shadow Man〉, 〈Only One Paper Left〉, 〈It's Gonna Rain Again〉, 아놀드 콘스의 〈Looking For A Friend〉를 다시 녹음한 버전 등이 있다. 《Ziggy》 시기에 나온 싱글 〈John, I'm Only Dancing〉은 몇 달이 지난 1972년 6월에 녹음된다.

《Ziggy Stardust》의 본격적인 세션 개시까지 2주도 채 안 남았을 때, 보위의 경력에 상대적으로 어울리지 않는 각주가 붙었다. 배우 크리스토퍼 리와의 미팅이 잡힌 것이다. 해머 프로덕션의 공포 영화에 출연해 유명해진 리는 자신의 앨범을 녹음하려는 목표를 세우고 협업할 사람을 찾고 있었다. 1971년 10월 26일 젬 프로덕션의 로런스 마이어스는 보위의 여러 음반을 그 배우에게 보냈고, 이에 그가 바로 미팅을 부탁했다. 훗날 리는 자서전에 이렇게 썼다. "우리는 서로 잘 어울려졌다. 그리고 데이비드가 기타를 살짝 연주하고 내가 노래를 하고 난 후, 그가 나에게 본인과 음반을 만드는 게 어떻겠냐고 물었다. 그래서 나는 잘 맞는 곡을 찾을 수 있다면 기꺼이 그렇게 하겠다고 말했다. 그리고 모든 아이디어가 거기서 딱 멈췄다." 그로부터 1년이 채 지나지 않았을 때, 공교롭게도 리는 데이비드의 마임 멘토인 린지 켐프와 함께, 그가 좋아하는 공포 영화가 된 「위커 맨」에서 노래뿐 아니라 연기까지 하게 된다.

블랙히스에 위치한 언더힐 스튜디오에서 2주 동안 밴드 리허설이 진행된 후, 엄밀한 의미의 《Ziggy Stardust》 세션이 트라이던트에서 시작했다. 그렇게 1971년 11월 8일부터 2주 동안 앨범의 주요 곡들이 녹음되었다. 첫날 〈Star〉와 〈Hang On To Yourself〉가 처

음 시도되었지만 곧바로 작업에서 제외되었다. 두 곡은 11월 11일에 〈Ziggy Stardust〉, 〈Velvet Goldmine〉, 〈Sweet Head〉, 〈Looking For A Friend〉와 함께 성공적으로 다시 녹음되었다. 이튿날 〈Moonage Daydream〉, 〈Soul Love〉, 〈Lady Stardust〉, 새 버전의 〈The Supermen〉이 모두 완성되었고, 11월 15일에 〈Five Years〉가 두 미완성 곡인 〈It's Gonna Rain Again〉, 〈Shadow Man〉과 함께 진행되었다. 훗날 켄 스콧은 당시를 이렇게 회상했다. "우리는 항상 그랬던 것처럼 빠르게 녹음을 진행했어요. 보통 월요일부터 토요일까지 오후 2시부터 끝날 때까지, 대개 한밤중일 때까지 작업을 했죠." 우디 우드맨시는 전례 없는 속도로 녹음을 진행했다고 말했다. "우리는 이미 데이비드와 함께 앨범 두 장을 아주 빠르게 진행했어요. 그런데 이 앨범은 정말 쾅, 팡, 선생님, 감사합니다! 하는 식이었죠." 2003년에 그가 말했다. "어느 날 우리가 들어가서 기본적인 반주를 거의 다 한 다음에 직접 들어보고는 '아냐, 제대로 반영이 안 됐어' 하는 판단을 했어요. 그래서 그다음 날 다시 시도를 했죠. 그렇게 끝났어요. 우리가 해낸 거죠. 그리고 나서 다시 들어봤더니 우리 전부 '와, 이런 음악은 처음이야' 하는 반응이었어요. 우리 모두가 이건 정말 새롭다는 느낌을 받은 건 처음이었어요."

오랜 계절 휴식기에 데이비드, 안젤라, 조위는 안젤라의 부모들과 함께 키프로스에서 크리스마스를 보냈다. 이후 1972년 1월에 〈Rock'n'Roll Suicide〉와 〈Suffragette City〉 작업을 시작했고, 두 곡의 최종 버전은 마지막으로 쓴 〈Starman〉과 함께 2월 4일에 녹음되었다. 특별히 싱글 시장을 염두에 두고 작곡한 〈Starman〉은 막판에 〈Round And Round〉를 앨범에서 몰아냈다. 제목들은 2월 9일자 마스터 테이프 박스에서 바뀌었다.

마지막 필수 세 곡을 녹음하기 전에 나온, 그리고 확실히 〈It Ain't Easy〉를 재고하기 전에 나온 1971년 12월 15일자 마스터 테이프를 보면 앨범의 원래 트랙 목록을 아주 흥미롭게 확인할 수 있다. 앞면은 'Five Years | Soul Love | Moonage Daydream | Round And Round | Amsterdam', 뒷면은 'Hang On To Yourself | Ziggy Stardust | Velvet Goldmine | Holy Holy | Star | Lady Stardust'로 구성될 예정이었고, 앨범 자체는 'Round And Round'라는 제목으로 불릴 예정이었던 것으로 보인다.

다른 사람들의 이야기를 들어보면 보위가 트라이던트 세션 중 갖고 있던 목적의식은 결정적이고 절대적이었다. 켄 스콧은 이렇게 기억했다. "그는 자신이 음악적으로 원하는 바를 알고 있었어요. 세부적인 사항은 전혀 알고 싶어 하지 않았죠." 거의 전체를 라이브로 녹음한 일부 곡에서 보위는 밴드가 해야 할 내용을 정확하게 지시하곤 했다. 훗날 그는 이렇게 말했다. "다른 건 있을 수 없었어요. 내가 론슨의 솔로 연주를 그에게 많이 흥얼거려줘야 했죠. 적어도 '내 마음' 속에서는 그래야 했어요. 곡의 모든 음과 모든 부분이 내가 머릿속에서 들은 것과 똑같아야 한다는 것이 중요했죠. 예를 들어 론슨 색깔이 많이 들어간 《The Man Who Sold The World》는 그렇지 않죠. 하지만 상대적으로 더 멜로딕한 론슨의 솔로 연주는 거의 다 내가 원하는 음을 그에게 말해서 나온 거였어요. 그런데 괜찮았죠. 그는 느긋해서 거기에 잘 따랐어요." 켄 스콧은 론슨의 기여도가 컸음을 강조하고자 했다. 그는 전기 작가 마크 페이트리스에게 "믹 론슨이 중요했다"고 밝혔다. "그도 나처럼 데이비드가 원하는 바를 예상해서 음악적 용어로 해석하는 일을 했죠. 그런 면에서 정말 잘했어요. 보위와 참 잘 맞았죠. 그때 데이비드가 원하는 바를 정확히 알고 있었어요." 론슨은 기타 연주와 현악 편곡뿐 아니라 이제 릭 웨이크먼이 남기고 간 공백도 메우고 있었다. 《Ziggy Stardust》 사운드는 《Hunky Dory》 사운드에 비해 피아노 비중이 확실히 낮다. 하지만 나중에 론슨이 루 리드의 《Transformer》에서 뽐낼 인상적인 피아노 솜씨가 〈Five Years〉와 〈Lady Stardust〉에서 드러난다. 릭 웨이크먼이 세션 전에 밴드의 고정 멤버로 들어오라는 보위의 제안을 받아들였다면 《Ziggy Stardust》가 어떻게 다르게 나왔을지 추측해 보는 것도 흥미롭다. 훗날 웨이크먼은 당시를 이렇게 회상했다. "그가 나랑 같이 앉아서 스파이더스 프롬 마스에 대한 생각과 자신이 가진 계획을 나한테 말해줬어요. 나더러 밴드에 들어왔으면 좋겠다고 말하더라고요. 나야 당연히 데이비드의 음악을 정말 좋아했고, 그걸 만드는 데 조금이나마 참여할 수 있어서 정말 자랑스러웠죠. 하지만 돌이켜보면 그때 깨달았던 것보다 훨씬 더 중대한 결정이었던 어떤 딜레마에 갑자기 빠졌어요. 그 전날에 예스가 나한테 건반 연주자로 들어오라고 제의했고, 24시간 만에 스파이더스 프롬 마스에 들어갈 기회를 얻었던 거죠." 결국 웨이크먼은 예스가 제안한 더 큰 창작적 자율의 가능

성을 택했다. 그리고 《Ziggy Stardust》에서는 〈It Ain't Easy〉에서만 하프시코드 연주로 참여했는데 크레딧에 이름을 올리진 못했다. 다른 곡들은 이미 정리가 된 상황이었다. 나머지 세션에서 피아노 연주는 믹 론슨이 맡았다. 공연에서 스파이더스는 1972년 가을에 마이크 가슨이 오기 전까지 인지도가 덜한 건반 연주자들을 계속 기용했다.

《Space Oddity》와 《Hunky Dory》가 세션 전에 긴 작곡 시간을 필요로 한 반면, 《Ziggy Stardust》 작업은 단편적으로 진행되었다는 것이 공통된 의견이다. 실제로 12월에 나온 마스터 테이프의 트랙리스트를 보면 지기의 흥망성쇠를 다룬 전체 콘셉트가 〈Starman〉과 〈Rock'n'Roll Suicide〉가 등장한 후 막바지에 붙은 개념이라는 것을 알 수 있다. 1972년 1월 미국 라디오 방송에서 앨범에 관한 첫 번째 주요 인터뷰를 가진 데이비드는 《Ziggy Stardust》에서 일관성 있는 내러티브가 시도된다는, 오늘날까지 이어지는 견해를 묵살하고자 했다. "그건 정말 콘셉트 앨범으로 시작한 게 아니에요. 지기 이야기에 맞지 않을, 앨범에 넣고 싶은 다른 곡들을 찾으면서 어그러진 셈이죠. … 그렇게 나온 앨범의 내용은 실제로 일어나지 않는 이야기예요. 지기 스타더스트와 스파이더스 프롬 마스라는 밴드의 일대기에 바탕을 둔 장면 몇 개에 불과하죠. 우리가 지구의 마지막 5년을 살아가는 중이기 때문에 이 밴드는 지구상의 마지막 밴드가 될 수 있고요. … 당신이 어떤 상태에서 듣느냐가 관건이에요. 내가 앨범을 다 쓴 다음에 수록곡들을 해석해 보니 그것들을 썼을 때와 그 후가 완전히 달라요. 그리고 개인적으로 내가 만든 앨범들에서 나에 대해 많은 것을 배운다는 걸 깨달아요." 이후 1972년 봄에 그가 지기 캐릭터로 가장하고 나와서야 비로소 앨범 자체는 완전한 결정체 구실을 하게 된다.

18개월 후인 1973년에 『롤링 스톤』과 가진 인터뷰에서 데이비드는 앨범을 웨스트 엔드 시어터에서 뮤지컬과 TV쇼로 무대에 올린다는 잠깐의 계획에 바탕을 두고 지기의 이야기를 최근에 어떻게 해석했는지 윌리엄 버로스에게 장황하게 설명했다. 여러 해 동안 그가 직접 전한 설명은 달라졌을 수 있었겠지만, 여기에 나타난 설명에 따르면 지기 스타더스트는 대중의 생각과 달리 외계인이 아니다. 그는 인간으로서 (〈Starman〉 가사와 관련된 것처럼) 라디오를 통해 다른 차원의 세력과 무심코 소통을 하고 그들의 메시지를 종교적 계시로 오인해

지구에서 구세주 역할을 취한 한편, 냉정한 외계의 '조물주들infinites'은 세상을 무너뜨리기 위한 침략의 창구로 그를 이용한다. 이 이야기는 오리지널 앨범에서 거의 드러나지 않지만 그 자체로 유익하다. 보위는 활동 내내 그때의 분위기에 맞춰 자신의 작품을 새로 해석하는 솔선수범을 보였기 때문이다. 같은 인터뷰에서 그는 자신을 "꽤 구식"이라고 강조하며 "어떤 아티스트가 자신의 작품을 만들면 그건 더 이상 그 사람 것이 아니라고 생각한다"고 말했다. "사람들이 거기서 무엇을 만드는지 지켜보는 거죠."

앨범의 통합적인 콘셉트가 창작자의 머리에서 완벽한 상태로 나오지 않은 탓에 지기 스타더스트 본인의 유명한 외모는 오랜 구상 기간을 거쳐야 했다. 초기 홍보 사진을 보면 보위는 민간 설화에 나오는, 날개 펴고 걷는 공작새와 거의 닮지 않았다. 풍성하던 《Hunky Dory》 스타일 긴 머리를 1972년 1월 초에 자르면서 첫 단계에 들어갔다. 2003년에 켄 스콧은 이렇게 말했다. "기억하겠지만, 우리는 《Hunky Dory》 직후에 《Ziggy》를 녹음했어요. 그래서 데이비드는 여전히 길게 늘어뜨린 머리 같은 모든 걸 그대로 갖고 있었죠. 앨범 녹음 후에 지기 모습으로 바꿨어요." 비슷한 시기에 보위는 프레디 버레티가 디자인한, 몸에 딱 붙고 가슴이 드러나는 점프슈트를 입기 시작했다. 1년 전에 키프로스 노점에서 발견한, 그의 표현에 따르면 "아주 사랑스러운 가짜 아르데코 직물"을 활용해 만들어진 옷이었다. 빨간 커스텀 메이드 레이스업 레슬링 부츠와 함께 이것은 지기의 표준 유니폼이 되었고, 나중에 스위트부터 수지 콰트로까지 모두가 따라 입었다. 보위는 이 복장으로 초기 지기의 가장 중요한 모습을 선보였다. 1972년 1월 『멜로디 메이커』 지면에, 그다음 달 「The Old Grey Whistle Test」에, 그리고 무엇보다 《Ziggy Stardust》 앨범 커버에 모습을 드러냈다. 여기에 실린 사진은 《Hunky Dory》에도 참여했던 베테랑 브라이언 워드가 헤든 스트리트 21번가에 위치한 케이 웨스트 모피상 사무실 바깥에서 촬영했다. 이곳은 워드의 스튜디오가 있던 런던의 리젠트 스트리트에서 살짝 막다른 골목이었다. 훗날 보위는 이렇게 회상했다. "우리는 비 오는 날 밤에 사진을 찍었어요. 그리고 나서 위층 스튜디오에서 「시계태엽 오렌지」처럼 하고 찍은 사진은 속지에 실렸죠."

보위의 앨범 재킷이 대부분 그의 최근 모습을 스튜디오에서 근접 촬영한 결과물을 담고 있는 것과 비교했을

430

때, 《Ziggy Stardust》 커버 이미지는 확실히 특이하다. 《Ziggy Stardust》에서 보위/지기는 추레한 도시 풍경에 묻혀 아주 작게 모습을 드러내는데, 판지 상자와 주차된 차들에 둘러싸인 채 가로등 불빛을 받아 눈에 잘 띈다. 데이비드의 피부색, 머리카락, 야한 점프슈트는 인위적으로 덧칠됨으로써 기타를 멘 이가 완전히 다른 차원에서 이 땅거미 진 따분한 뒷골목으로 넘어온 것 같은 우발적인 인상을 준다.

앨범 재킷에서 데이비드의 머리 위로 눈에 띄게 빛을 발하는 케이 웨스트 간판도 추측을 불러일으킨다. 그 간판은 이미 있던 것이지만 플로리다의 유명 게이 단골 장소인 키 웨스트를 필연적으로 떠올리게 하고, 보위에게는 그 자신과 지기의 'quest(퀘스트)'라는 평범한 시각적 유희를 전한다. 재킷 뒷면은 확실히 드라마 「닥터 후」를 가볍게 참고한 공상과학적 함축을 부각한다. 한 손은 엉덩이에 대고, 다른 한 손에는 담배를 쥔 데이비드는 어색한 공중전화 박스 세팅 안에서 카메라를 응시한다. 이 세팅은 「닥터 후」의 타임 로드가 1960년대 초반에 처음 등장한 후 선호해온 행성 간 여행 방식이다. 그리고 존 레넌의 1970년도 싱글 〈Instant Karma!〉에서 A면과 B면 레이블에 각각 적혀 있던 "크게 듣기"와 "작게 듣기"라는 문구 덕인지, 재킷 뒷면에는 "볼륨을 최대치로 해서 들을 것"이라는 유명한 명령구가 적혀 있다.

《Ziggy Stardust》가 성공을 거두자 케이 웨스트 회사의 간부들은 보위의 앨범 재킷에서 자신들의 근무처가 보인다는 데 불만을 표했다. 케이 웨스트의 사무 변호사는 RCA에 이렇게 편지를 썼다. "우리의 클라이언트들은 좋은 평판을 가진 모피상으로 대부분 대중음악계와 동떨어진 고객을 상대합니다. 우리 클라이언트의 회사와 보위 사이에 어떤 관계가 있다고 추정될지 모르고, 실제로 그렇지 않은 상황에서 우리의 클라이언트들은 보위 씨나 이 음반과 관계되고 싶은 생각은 물론 조금도 없습니다." 흥분은 곧 가라앉았고, 이윽고 회사는 문간에서 자신의 사진을 찍는 방문객들에게 익숙해졌다. 결국 케이 웨스트는 1991년에 헤든 스트리트 부지를 비웠고, 이후 간판이 오랫동안 자리를 비웠음에도 해당 장소는 보위 팬들에게 순례지로 남았다. 2012년 3월 켄 스콧, 트레버 볼더, 우디 우드맨시, 그리고 재킷의 원조 컬러리스트인 테리 패스터가 참석한 행사에서 게리 켐프는 바로 그곳에서 기념 명판을 공개했다. 《Ziggy Stardust》 재킷은 2010년에 최고의 앨범 디자인 10선 중 하나로 뽑혀 영국 우표 세트에 실리면서 그 문화적 영향력을 인정받았다.

사진 촬영 두 달 후, 일본 디자이너 야마모토 칸사이에 대한 잡지 기사를 보고 영감을 받은 보위는 외모에 두 번째 결정적인 변화를 가했다. 칸사이는 당시 자기만의 스타일로 패션계에서 큰 성공을 거두고 있었고, 1년 후에는 프레디 버레티로부터 보위의 담당 의상 디자이너 자리를 인계받았다. 훗날 보위는 이렇게 회상했다. "지기의 헤어스타일은 전부 『하퍼스』에 실린 칸사이 작품에서 따온 거예요. 칸사이는 새빨간 가부키 사자 가발을 자기 모델들한테 씌우고 있었죠. 나한테 그 색이 가장 역동적인 색깔로 보였어요. 그래서 우리는 거기에 최대한 비슷한 헤어스타일을 만들려고 했어요. 드라이와 예전의 끔찍한 스프레이로 손질을 많이 해서 머리를 세웠죠." 〈Ziggy Stardust〉 가사에서 이미 예언적으로 묘사한 '일본 사람처럼 말아 내린 머리 모양screwed-down hairdo, like some cat from Japan'은 3월 중순에 해든 홀에서 안젤라의 미용사인 수지 퍼시가 만들었다. 7월, 「Top Of The Pops」에 그해 가장 유명한 헤어스타일이 등장할 무렵 'Ziggy Stardust' 투어는 순항에 들어갔고, 데이비드는 계속 앞으로 나아갔다.

하지만 빨강 머리와 공연 쇼 전에 사전 홍보로서 보위의 커리어에 결정적인 영향을 미친 인터뷰 하나가 있었다. 《Hunky Dory》에 쏟아진 찬사에 뒤이어 음악 저널리스트들은 데이비드 보위를 1972년의 기대주로 이미 추켜세우고 있었고, 1월 22일에 발행된 『멜로디 메이커』 인터뷰를 보면 본인도 그것을 알고 있었다. "난 크게 될 거예요. 어떻게 보면 참 무서운 일이죠." 여기서 보위를 대면한 마이클 와츠는 "데이비드가 올해 전 세계에 걸쳐서 최고의 슈퍼스타가 될 것임을 다들 알고 있다"고 적었다. 하지만 잘 알려져 있다시피 와츠의 인터뷰에서 다른 부분이 모두의 이목을 집중시켰다. "오, 요 이쁜 것(Oh You Pretty Things)"이라는 제목을 단 이 기사는 데이비드의 '맛깔난' 새로운 외모를 묘사했고, 그가 최근에 내놓은 폭탄선언을 충실히 보도했다. "그는 '난 게이예요. 내가 데이비드 존스일 때부터 계속 그래 왔죠'라고 말했다."

보위의 커리어를 두고 나중에 나온 설명들을 보면 이 중대한 순간이 모든 이해를 능가하는 천진난만함으로 엮이기도 한다. 널리 퍼진 가정과 반대로 당시 보위의

시기적절한 충격 요법을 순수하게 받아들인 사람은 거의 없었다. 적어도 와츠 본인은 그랬다. 그는 그 기사 자체에 이러한 반응을 적었다. "그것을 말한 방식에 교활한 즐거움이 있었고, 입가에는 은밀한 미소가 있었다. … 그는 분노가 아니라면 최소한 즐거움이었다." 와츠는 보위가 자신만의 특이한 감각을 계획해 매체의 주목을 받으려고 그러한 주장을 펼쳤다고 생각했고, 그 사실을 순수하게 즐겼다. 금기와 관련된 주제는 센세이션에 대한 데이비드의 욕구를 항상 자극했고, 전통적인 체계 밖에서 운신하려는 그의 욕구는 그를 동성애 하위문화로 자연스럽게 이끌었다. 훗날 그는 이렇게 말했다. "나는 그것과 관련해서 이 클럽들과 이 사람들, 이 모든 것이 아무도 모르는 무언가로 있는 게 좋아요. 그래서 내가 거기에 푹 빠져 버렸죠. 내가 정말로 사들이고 싶은 새로운 세상 같았어요."

이 자체가 그를 게이로 만들지는 않았다. 실제로 많은 출처를 통해 모인 일화적 증거를 보면, 기회가 생길 때마다 정력적인 동성애가 드러난 시기 중 하나가 바로 지기 때였다. 나중에 그 주제와 관련한 데이비드의 언급은 전혀 일관성이 없었다. 1976년에 그는 "나는 정말 양성애자예요"라고 말했지만 몇 년 후에 한 인터뷰어의 질문에는 차갑게 쏘아붙였다. "양성애자? 오, 이런, 아니죠. 절대 아니에요. 그냥 거짓말이었어요. 그 사람들이 나한테 그런 이미지를 갖길래 내가 몇 년 동안 그걸 아주 제대로 고수했던 거예요." 1978년 뉴질랜드 투어 중 한 토크쇼 진행자에게는 "네, 나는 양성애자예요. 진심을 담아 전한 말이었죠"라고 말했다. 하지만 보위는 1983년에 자신을 대중 시장에 선보이면서 귀를 연 사람들에게 (특히 미국에서) 자신의 과거 선언을 철회하느라 애를 먹었다. 그는 『타임』에서 그것을 "큰 계산 착오"였다고 밝혔고, 『롤링 스톤』에서 그것을 "내가 지금까지 저지른 가장 큰 실수"라고 칭했다. 1987년에 『스매시 히츠』에서 그 질문의 압박을 받은 보위는 모든 이야기를 즐겁게 강조해 기사에 나오도록 만들었다. "하하! 당신이 읽는 모든 걸 믿어서는 안 돼요."

데이비드가 살짝 손을 댄 것은 의심할 여지가 없지만 (1993년에 그는 "그건 자연스럽게 나타난 결과지만 솔직히 즐기진 않았어요. 내가 편안함을 느끼는 무언가는 절대 아니지만 그렇게 진행되어야 했죠"라고 말했다) 그의 성적 지향에 대한 질문은 철저히 무의미했다. 『멜로디 메이커』 인터뷰에서 그는 훨씬 더 근본적인 데 집

중하고 있었다. 그것의 가장 진실한 정의에 따라 캠프(Camp)의 정신을 받아들이고 있었기 때문이다. 그것은 섹스가 아닌, 순전히 실질적인 것을 넘어선 심미적 향상에 초점을 맞추고 있었다. 데이비드가 각각의 효과와 독자성을 노리고 습관적으로 성격, 외모, 어휘, 준거 기준을 끊임없이 바꿔가며 '새로운' 보위를 선보인 행위는 오스카 와일드와 수잔 손택에 기반한 캠프의 성명을 따른다. 캠프는 일반적으로 인정되는 스타의 이미지를 스튜디오 세션, 투어 버스, 가정의 아내와 아기로 이루어지는 일상적 현실의 냉담한 환경에 위치시킴으로써 역설적 무관심에 바탕을 둔 유용한 자세를 보위/지기에게 전했다. 훗날 데이비드 보위는 그러한 폭로가 미리 계획된 게 아니었다고 주장한다. 1978년 와츠에게 "내가 지기를 만들기 시작했고, 지기가 합쳐지기 시작하면서 내가 자연스럽게 그 역할에 몰입하게 되었다"고 말했다. "어떤 역할을 같이할 때 본인의 인생을 살짝 건드리는 거죠. 펑! 그게 갑자기 탁자 위에 나타났어요. 그렇게 간단했죠."

안젤라 보위에 따르면 토니 디프리스도 보위의 폭로에 "심각한 충격"을 받았지만, 음악 매체들이 그 이야기에 득달같이 달려드는 것을 보고 "데이비드의 성 역할 게임이 가진 엄청난 상업적 가능성을 깨달았다"고 한다. 프로듀서 켄 스콧은 실제로 디프리스가 처음부터 뒤에서 그 선언을 홍보 장치로 고안했다고 의견을 냈다.

당연히 "나는 게이입니다" 인터뷰에 대한 반응은 변덕스럽고 광범위했다. 보위의 입장을 반동적으로 비난한 사람들도 있었다. 그해 얼마 후 클리프 리처드는 보위가 사회의 도덕성을 크게 해쳤다고 비난했다. 역설의 개념을 불편해하기로 유명한 미국에서 이제 보위 관련 기사는 대부분 그의 성에 관한 질문으로 시작과 끝을 맺었고, 1970년대 미국 가수 중 소수는 흥미롭지만 특별하지 않던 조브리아스처럼 거북스러운 동성애자 맥락에서 보위를 따라 하려고 했다. 1972년에 메인맨의 홍보 책임자인 체리 바닐라가 데이비드의 첫 미국 투어 전에 그의 성적 모험을 열정적이고 야한 내용으로 내놓아 매체를 뒤집어 놓았다는 사실을 고려하면, 1976년에도 많은 미국 평론가가 데이비드를 무엇보다 게이 아이콘으로 여긴 것은 별로 놀랍지 않다. 투어에 간혹 쏟아진 적대적인 반응이 나타내듯이, 미국은 마케팅 전략으로 동성애를 쓰는 데 마음의 준비가 덜 되어 있었다. 나중에 제인 카운티는 이렇게 말했다. "앨리스 쿠퍼는 여

성용 슬링백 슈즈와 가짜 속눈썹, 드레스 착용을 멈추고 공포 쪽으로 더 들어가야 했어요. 사람들은 공포와 피와 죽은 아기들은 이해할 수 있었지만, 남성/여성의 성, 양성성, 혹은 어린 미국 남자애들이 말하는 호모 음악은 이해할 수 없었죠." 훗날 보위는 처음에 체리 바닐라의 전략을 탐탁지 않게 여겼음을 넌지시 밝혔다. "그 일이 벌어질 때마다 나는 다른 나라에 있었어요. 그러니 컨트롤 같은 걸 하기가 굉장히 힘들었죠. … 미국에 가서 내가 어떻게 이미지 메이킹이 되어 있는지를 보고는 '이런, 일이 눈덩이처럼 커졌는데 어떻게 이걸 이겨내, 어떻게든 손을 봐서 더 다루기 쉬운 무언가로 조금씩 바꿔야겠어' 하고 생각했죠." 일부 회의론자들은 1983년 〈China Girl〉 뮤직비디오를 보고서야 보위가 소문 난 것처럼 그렇게 정신 나간 여왕은 아닐 수도 있음을 인정했다.

영국과 미국에서 데이비드는 확실히 동성애 해방 운동의 간판으로 여겨졌다. 1972년 여름에 『게이 뉴스』는 보위가 "아마 영국 최고의 록 뮤지션일 것"이고, 일종의 "게이 록"의 "강력한 대변인"이라며 그의 존재를 반겼다. 하지만 보위는 자신을 정치 이슈화하거나 누군가에게 "동인이 되는 것"을 오랫동안 꺼렸다(그가 케네스 피트에게 오래전에 했던 주장이다). 그래서 기수 역할을 한 사람들이 보위에게 투영한 모습과 실제의 보위가 다르다는 사실이 밝혀졌을 때 잘못된 배신감을 느낄 수밖에 없었다. 하지만 그렇다고 보위가 주류 팝 수용자 앞에서 게이 감수성을 투영했을 때 나타난 파급력까지 부정할 수는 없다. 그것은 분명히 엄청났기 때문이다. 1972년은 동성애 비범죄화가 된 지 5년째였고 믹 재거와 레이 데이비스가 양성애를 빗댄 도발적인 이야기를 선보이기도 했지만, 공개적으로 게이의 롤 모델이 된 사람은 그 나라에 없었다. 보위는 동성애를 그저 그런 시트콤에 등장하는 동성애자 상점 보조원의 전유물로 여기는, 그러한 보수적 인식에 도전한 최초의 스타였다. 그리고 그는 동성애자가 젊고 매력적이고 재능 있고 출세할 수 있다는 인식을 국가에 상기시켰다. 그는 소년 소녀 모두에게 선전된 최초의 '게이' 인물이었다. 논의의 구실을 제공함으로써 심각한 편견의 벽을 약화시켰다. 1984년에 데드 오어 얼라이브의 피트 번스가 지적한 것처럼 "그것은 진정한 돌파구"였다. "항만 노동자들이 '아, 난 보위한테 내 그거 줄게'라고 말하곤 했어요. 끝내줬죠. 하지만 다시는 그런 일이 없을 거예요."

이후 몇 달 동안 보위가 믹 론슨과 선보인 무대 관계는 록 보컬리스트와 리드 기타리스트 사이에서 일반적으로 일어나는 마초적인 상호 작용을 뒤집어 버렸다. 그리고 「Top Of The Pops」에서 보위가 〈Starman〉을 선보인 지 1년이 채 지나지 않았을 때, 10대 시장에 선을 보인 영국 그룹 대부분은 괜히 여성스러운 멤버를 적어도 한 명은 내세웠다(스위트의 베이시스트 스티브 프리스트와 머드의 기타리스트 롭 데이비스만이 두각을 나타냈다). 또한 보위는 미래의 대중음악에 어젠다를 이미 설정해 두고 있었다. 'Ziggy Stardust' 투어의 10대 관객 중에는 피트 번스뿐 아니라 보이 조지, 홀리 존슨, 마크 알몬드도 있었기 때문이다.

《The Rise And Fall Of Ziggy Stardust And The Spiders》가 6월 6일에 나왔을 즈음, 보위는 4개월 동안 영국 투어를 돌고 있었고 이미 그해의 화젯거리가 되어 있었다. 『NME』는 이렇게 적었다. "보위가 화려한 슈퍼스타 그 이상을 바라는 것은 아니지만, 그것은 여전히 실현될 가능성이 있다. 그가 엄청나다는 것, 그리고 최근에 나온 이 상상의 작품이 그에 대한 평판을 오로지 긍정적인 쪽으로 바꿔놓을 거라는 것을 이제 모두가 알아야 한다. 『멜로디 메이커』의 마이클 와츠는 앨범이 《Hunky Dory》에 비해 확 와 닿는 느낌이 조금 덜하다"고 밝히면서도 "역설적으로 훨씬 더 큰 상업적 성공을 거둘 것"이라고 이야기했다. "스타덤을 향한 보위의 노력이 빛의 속도로 가속화되고 있기 때문이다." 가장 따뜻한 반응은 미국에서 나왔다. 『캐시박스』는 이렇게 열광했다. "노래들은 한결같이 뛰어나고, 보위와 켄 스콧의 프로덕션은 완전무결하다. 앨범은 일렉트릭 세대의 악몽이자 냉혹한 아름다움이다. 데이비드 보위의 눈부신 천재성을 드러내는 새로운 예다. 당신을 1980년대로 이끌 작품이다." 『포노그래프 레코드』는 "록에서 손꼽히는 개성"을 선보이는, "로큰롤을 다룬 자족적인 로큰롤 앨범"이라고 호평했다. "그는 《Ziggy Stardust》 정도로 스타가 될 만하다. 바라건대, 그의 백일몽은 그것이 모두 끝나면 자살로 바뀌도록 강요받지 않을 것이다." 으음. 『필라델피아 인콰이어러』는 "데이비드 보위는 최근에 손꼽힐 만큼 창조적이고 주목받을 수밖에 없는 작가"라고 주장했고, 『롤링 스톤』은 《Ziggy Stardust》가 "지금까지 주제상 가장 야심차고 음악적으로 가장 일관성 있는 앨범으로, 그가 이전 작품의 주요 장점을 합해 놓은 음반"이라고 평했다. 또한 후자는 보

위가 "완벽한 스타일, 훌륭한 로큰롤로 복잡한 작업을 완수했다"고 평했다. "그리고 앨범에 충분한 규모를 부여하는 데 필요한 모든 재치와 열정, 그리고 스타의 허울 뒤에서 나타나곤 하는 깊은 인간애가 함께했다. 작업의 가공할 만한 본질에도 불구하고, 그가 메시지를 위해 엔터테인먼트의 가치를 조금도 희생시키지 않았다는 점은 중요하다."

이 마지막 코멘트가 아마 《Ziggy Stardust》에서 핵심일 것이다. 어쨌든 마지막에 남는 것은 정말로 즐길 수 있는 대중음악이기 때문이다. 주제나 모티프가 확실하고, 그 매력은 당연히 끝이 없다. 스타덤의 본질, 계속되는 외계 능력, 세상의 종말, 가짜 구세주와 조직화된 종교에 대한 불신(전작과 비교했을 때 《Ziggy Stardust》의 가사에 훨씬 더 많은 성직자와 교회가 등장한다), 그리고 첫날 밤의 섹스, 위축, 패배, 카타르시스에 대한 은유로서 미국, 록 음악, 셀러브리티가 가진 매력, 이처럼 보위가 좋아하는 모든 주제가 11곡의 완벽한 팝송 안에 담겨 있다.

작품에 대한 어마어마한 평가를 인식하고 이 앨범을 처음 접한 사람들은 점잖고 조용하게 다듬어진 노래들을 듣고 적잖이 놀란다. 보위의 열혈 팬 중 상당수는 보다 덜 알려진 다른 앨범을 더 좋아한다고 이야기할 것이다. 데이비드 본인도 훗날 유의할 것을 전했다. 1990년에 그는 이렇게 말했다. "《Ziggy Stardust》 음반은 너무 가냘프게 들려요. 그때는 정말 세게 들렸죠. 시스템이 더 좋아져서 그런지 지금은 빈약하게 들려요." 물론 《Ziggy Stardust》의 대중적인 현악 편곡, 고상한 피아노 연주, 절제된 기타 솔로는 스파이더스가 무대에서 보이는 공격적인 프로토 펑크 스타일과 크게 대조된다. 하지만 이것이 바로 승리 공식의 일부다. 《Hunky Dory》의 세련된 어쿠스틱 발라드와 《Aladdin Sane》에서 전면 공격에 나선 글램 스타일 중간에 위치한 앨범은 상업적이고 대체로 듣기 편한 관용구에 소외와 위축에 관한 논쟁적인 관점을 실었다. 그 멋진 솜씨는 최대한 넓은 범위에 호소했다.

당연히 그것은 통했다. 《Ziggy Stardust》는 미국 차트에서 75위에 오르는 데 그쳤지만 평론가들은 앨범에 빠져 호평을 전했다. 영국에서 앨범은 첫 주에 8천 장이 팔린 뒤 빠르게 차트 5위까지 치고 올라왔고, 이후 2년 넘게 차트에 머물렀다. 1973년 1월 RCA가 보위에게 《Ziggy Stardust》의 골드 디스크를 전했을 때,

메인맨은 앨범이 100만 장 팔렸다고 매체에 전했지만 이 수치는 노골적인 과장이었다. 1972년 말을 기준으로 앨범은 영국에서 95,968장 팔렸고, 미국에서도 비슷한 수량이 팔렸다. 오늘날에도 이 앨범은 잘 팔리고 있다. 재발매반이 차트 40위에 오른 경우도 여러 번 있었다. 2002년 7월, 보너스 디스크에 B면, 아웃테이크, 관련 곡을 모아 발매한 30주년 기념반은 영국 차트 36위에 올랐다(안타깝게도 이 에디션에는 스테레오 채널의 좌우가 바뀌는 큰 오류가 나왔다. 더 나아가 〈Hang On To Yourself〉의 도입부, 그리고 〈Ziggy Stardust〉와 〈Suffragette City〉를 연결하는 음들을 비롯해 일부 트랙 사이의 연결 부분이 거의 지워지다시피 하는 바람에 더 큰 실망감을 낳았다. 일본에서는 이 CD가 빠르게 회수되어 스테레오 배치를 수정한 버전으로 다시 나왔지만, 다른 나라에서는 잘못된 음반을 그대로 시장에 방치했다). 이어서 2003년에는 켄 스콧이 애비 로드에서 5.1 서라운드 사운드로 리믹스한 SACD 버전이 나왔다. 그리고 이와 동일한 믹스에 〈The Supermen〉, 〈Velvet Goldmine〉, 〈Sweet Head〉, 그리고 〈Moonage Daydream〉의 미공개 연주곡 등 여러 곡의 5.1 버전을 DVD 디스크에 실어 LP 포맷과 함께 묶은 멋진 앨범이 2012년에 40주년 기념 재발매반으로 나왔다.

물론 보위는 더 훌륭한 음반을 여러 장 냈지만, 그 어떤 작품도 이 앨범만큼 문화적인 파급력을 갖지는 못할 것이다. 《The Rise And Fall Of Ziggy Stardust And The Spiders From Mars》는 보위를 저명인사로 만들었고 대중음악이라는 고속도로 위에 이정표를 남겼다. 그 과정에서 가수와 관객 사이의 계약 조건을 다시 썼고, 록 음악이 전략과 극적인 요소와 갖는 관계에 대해 새로운 접근법을 도입해 20세기의 문화적 미학을 완전히 바꿔버렸다.

ALADDIN SANE

RCA Victor RS 1001, 1973년 4월 [1위]
RCA International INTS 5067, 1981년 1월 [49위]
RCA International NL 83890, 1984년 3월
RCA BOPIC 1, 1984년 4월
EMI EMC 3579, 1990년 7월 [43위]
EMI 7243 5219020, 1999년 9월
EMI 7243 5830122, 2003년 5월 (2CD 30주년 기념반) [53위]
EMI DBAS 40, 2013년 4월 (40주년 기념 CD 발매반)

Parlophone 0825646283392, 2015년 9월 (CD)
Parlophone DB69735, 2016년 2월 (LP)

Watch That Man (4'25") | Aladdin Sane (1913-1938-197?) (5'06") | Drive-In Saturday (4'29") | Panic In Detroit (4'25") | Cracked Actor (2'56") | Time (5'09") | The Prettiest Star (3'26") | Let's Spend The Night Together (3'03") | The Jean Genie (4'02") | Lady Grinning Soul (3'46")

2003년 재발매반 보너스 트랙: John, I'm Only Dancing (sax version) (2'41") | The Jean Genie (original single mix) (4'02") | Time (single edit) (3'38") | All The Young Dudes (4'10") | Changes (live in Boston 1972/10/01) (3'19") | The Supermen (live in Boston 1972/10/01) (2'42") | Life On Mars? (live in Boston 1972/10/01) (3'25") | John, I'm Only Dancing (live in Boston 1972/10/01) (2'40") | The Jean Genie (live in Santa Monica 1972/10/20) (4'09") | Drive-In Saturday (live in Cleveland 1972/11/25) (4'53")

• 뮤지션: 데이비드 보위(보컬, 기타, 하모니카, 색소폰), 믹 론슨(기타, 피아노, 보컬), 트레버 볼더(베이스), 믹 우드맨시(드럼), 켄 포드햄(색소폰), 브라이언 '벅스' 윌쇼(색소폰, 플루트), 마이크 가슨(피아노), 주아니타 '허니' 프랭클린·린다 루이스·맥 코맥(백킹 보컬) | 녹음: 트라이던트 스튜디오(런던), RCA 스튜디오(런던·뉴욕·내슈빌) | 프로듀서: 데이비드 보위, 켄 스콧

"내 다음 역할은 '알라딘 세인'이라 불리는 사람입니다." 전해 가을 미국 투어 중에 시작한 세션을 끝내기 며칠 전인 1973년 1월 17일, 보위가 러셀 하티에게 말했다. 10월에 뉴욕과 내슈빌에 위치한 RCA 스튜디오에서 완성된 〈The Jean Genie〉가 첫 스타트를 끊었다. 투어가 끝나고 나서 세션은 뉴욕에서 마무리되었고, 12월 9일 이곳에서 〈Drive-In Saturday〉와 보위가 스튜디오 버전으로 작업한 〈All The Young Dudes〉가 마무리되었다. 하지만 앨범 대부분은 12월 말과 1월 사이에 런던에서 녹음되었다.

처음에 토니 디프리스는 전설적인 필 스펙터를 끌어들여 앨범을 프로듀싱하기를 바랐다. 그래서 11월 6일에 데이비드의 지난 앨범 네 장을 동봉해 런던 트라이던트 스튜디오에서 앨범 작업을 하자는 내용으로 해당 프로듀서에게 편지를 썼다. 하지만 답장을 받지 못했

고, 결국 보위가 12월에 뉴욕으로 건너간 켄 스콧과 함께 다시 한번 앨범을 공동 프로듀싱했다. 런던으로 돌아와 진행된 트라이던트 세션에서 두 사람은 스튜디오 엔지니어 마이크 모란의 도움을 받았다. 훗날 모란은 1977년 유로비전 송 콘테스트에서 영국 작품으로 출품된 〈Rock Bottom〉을 린지 드 폴과 듀엣으로 선보이면서 잠시 유명세를 타기도 한다. 계속된 영국 공연 일정 사이에 진행된 트라이던트 세션은 1973년 1월 24일 아침에 〈Panic In Detroit〉로 마무리되었다. 그리고 바로 그날 데이비드는 미국행 SS 캔버라 호를 타고 뉴욕으로 건너가 앨범의 최종 수정 작업을 진행했다.

《Aladdin Sane》이 보위의 앞선 작품에 비해 확실히 '미국적'이라는 점은 그렇게 놀랄 일이 아니다. 〈The Jean Genie〉는 데이비드가 1972년 가을에 기차와 그레이하운드 전세 버스를 타고 미국을 횡단하면서 받은 인상에 기반해 만든 여러 작품 가운데 첫 곡에 지나지 않는다. 타지인의 미국 여행기라는 개념은 앨범 라벨상의 트랙마다 적힌 장소명으로 더 부각되었다. 라벨에는 뉴욕(〈Watch That Man〉), 시애틀-피닉스(〈Drive-In Saturday〉), 디트로이트(〈Panic In Detroit〉), 로스앤젤레스(〈Cracked Actor〉), 뉴올리언스(〈Time〉), 다시 디트로이트와 뉴욕(〈The Jean Genie〉), 그리고 1972년 12월에 데이비드를 집으로 실어 나른 배인 RHMS 엘리니스 등이 적혀 있고, 영국 장소 중에는 런던(〈Lady Grinning Soul〉)과 더 상세한 장소인 글로스터 로드(〈The Prettiest Star〉) 두 곳이 적혀 있었다.

'알라딘 세인'이라는 캐릭터는 보위의 설명에 따르면 "미국에 간 지기"였고, 앨범은 전작에 나타났던 미국의 열망 가득한 공상을 데이비드가 경험하기 시작한 거친 현실로 대체한다. 수년 후에 그는 이렇게 회상했다. "내가 이야기해온 대안적인 세상이 여기 있었어요. 그 안에 모든 폭력과 모든 낯섦과 모든 기이함이 있었죠. 실제로 일어나고 있었어요. 그게 진짜 인생이지 내 노래들에만 있는 게 아니었어요. 갑자기 내 노래들이 딴소리 같지 않았죠. 우리가 겪고 있었던 그 모든 상황이 딱 맞게 적혀 있었어요. 내가 들었던 모든 이야기, 내 귀에 꽂힌 진짜 아메리카니즘이었죠. 디트로이트 같은 특정 장소들의 모습도 내 상상력을 사로잡았어요. 정말 거친 도시였고, 내가 쓰고 있었던 그런 장소랑 거의 비슷했거든요. … 큐브릭이 이 동네를 본 적이 있을까, 궁금해지더라고요. 그가 「시계태엽 오렌지」에서 만든 세상이 좀 시시해

보일 정도였죠!"

《Aladdin Sane》의 가사는 약에 환장하는 불량배들과 지친 난봉꾼들 사이로 1950년대 로큰롤과 할리우드의 황금기를 향한 감동적인 향수를 드러내긴 하지만 쇠퇴한 도시, 퇴폐한 사람들, 마약 중독, 폭력과 죽음으로 점철되어 있다. 타이틀곡과 〈The Jean Genie〉에서 나타나듯이 보위의 기준 프레임에는 확실히 수정을 거친 무언극의 요소들도 있다. 영국 팬터마임의 전형인 「알라딘」이 크리스마스 시기에 런던에서 녹음된 앨범에 적절한 모델이 되었고, 보위가 1973년에 도입한 더 화려한 의상과 화장은 그와 같은 방향을 가리켰다.

《Aladdin Sane》은 여러모로 과거 앨범의 주제들을 정제해낸다. 종교 개념들은 과학, 메시아의 강림으로 나타나는 외계와의 만남, 다른 종류의 '스타' 사회에 가해진 충격, 정신적 공허감에 따른 인간 삶의 악화 등으로 산산조각 난다. 데이비드는 이렇게 설명했다. "《Aladdin Sane》은 한편으로는 지기의 연장선에 있었어요. 그리고 다른 한편으로는 더 주관적이었죠. 《Aladdin Sane》은 로큰롤 아메리카에 대한 내 생각이었어요. 이 엄청난 투어 공연을 돌고 있지만 너무 즐겁지가 않은 내가 여기에 있었고요. 그래서 내 작품에 내가 겪고 있었던 이런 조현병이 드러나는 거예요. 무대에 올라가서 내 노래들을 선보이고 싶지만, 다른 한편으로는 낯설기만 한 그 모든 사람과 그 버스들을 같이 타기가 정말 싫은 거죠. 기본적으로 과묵한 사람한테 타협보는 일이란 참 힘들잖아요. 그래서 《Aladdin Sane》이 반으로 갈렸어요."

빠른 속도로 진행된 앨범 작업과 함께 보위의 작품에 고양된 아메리카니즘은 《Aladdin Sane》에 전작보다 더 단단하고 생생한 느낌을 부여한다. 나중에 켄 스콧은 이렇게 설명했다. "우리는 그만큼 거칠게 가져가고 싶었어요. 《Ziggy》는 로큰롤이었지만 세련된 로큰롤이었잖아요. 데이비드는 어떤 트랙들은 롤링 스톤스처럼, 야성적인 로큰롤처럼 만들고 싶어 했어요." 물론 상대적으로 거침없는 보위의 창법과 믹 론슨의 기세등등한 기타 연주는 미국화된 그 영국 밴드에 대한 데이비드의 관심이 높아지면서 나타난 결과인 듯하다. 그들의 승인은 《Aladdin Sane》의 모든 곳에 나타난다. 떠들썩한 커버곡 〈Let's Spend The Night Together〉는 물론 믹 재거를 직접 언급한 〈Drive-In Saturday〉, 소울 가수 클라우디아 레니어로부터 영감을 받은 노래 〈Brown Sugar〉를 대놓고 흉내 낸 〈Watch That Man〉, 이제 보위가 자신만의 방식으로 클라우디아에게 확실하게 헌정한 〈Lady Grinning Soul〉 등이 그 예다. 이후 보위와 재거 사이에서 양방향으로 이루어진 아이디어의 수분과 순수한 포획은 10년 넘게 간헐적으로 이어진다.

스톤스와 비교되는 모습과 함께 피아니스트 마이크 가슨의 등장은 《Aladdin Sane》을 정의하는 부정할 수 없는 특징이다. 가슨은 첫 번째 미국 투어 때 스파이더스에 합류했다. 숨을 멎게 하는 가슨의 재즈/블루스 스타일 연주는 《Aladdin Sane》을 순수한 로큰롤로부터 강제로 떼어놓고, 스톤스와 쿠르트 바일 사이의 어떤 지점에서 이루어지는 격렬한 조합을 이끌어내면서 보위의 실험 범위를 극적으로 확장시킨다. 훗날 가슨은 길먼 부부에게 당시 스튜디오의 분위기를 이렇게 전했다. "스파이더스가 잘 알려져 있긴 했지만 주목을 받고 있었던 건 나였어요. 그가 혹해서 내가 할 수 있는 모든 것을 원했죠." 나중에 보위는 이미 성공을 거둔 스파이더스의 사운드를 일부러 뒤엎을 방법을 고민하고 있었다고 밝혔다. 수년 후에 그는 이렇게 말했다. "비주류의 아방가르드 피아니스트를 직선적인 로큰롤 밴드의 맥락에 끌어들일 생각은 잘 안 하잖아요. 그렇게 하니까 앨범에 아주 흥미로운 구조적 특징이 생겼죠. 마이크가 거기에 없었으면 앨범에 그런 느낌은 없었을 거예요." 보위가 앨범에서 가슨을 내세우고 싶어 한 데에는 그가 1960년대 말부터 찬탄한 밴드 킹 크림슨의 영향이 어느 정도 있었을지 모른다. 킹 크림슨이 1970년에 발표한 두 번째 앨범 《In The Wake Of Poseidon》에서 밴드는 아방가르드 재즈 피아니스트 키스 티펫을 끌어들였고, 그가 〈Cat Food〉 같은 곡에서 선보인 연주는 가슨이 《Aladdin Sane》에서 선보인 연주와 상당히 닮아 있었다.

새 얼굴은 마이크 가슨 외에도 더 있었는데, 그중 일부는 1973년 투어의 나머지 일정 때 스파이더스에 합류했다. 색소폰을 연주한 켄 포드햄과 브라이언 '벅스' 윌쇼, 그리고 백킹 보컬을 맡은 세 사람인 (루 리드의 《Transformer》에 참여한 베테랑) 주아니타 프랭클린, (머지않아 〈Rock-A-Doodle Doo〉로 첫 히트를 기록한 후 소울 명곡인 〈It's In His Kiss〉로 영원히 기억될) 린다 루이스, (앨범에는 '맥 코맥'으로 이름이 올라 있는) 데이비드의 오랜 친구 제프리 맥코맥이 바로 그들이다. 보위의 1970년대 앨범에서 수차례 확인할 수 있는 그들

이름의 첫 번째 기록이었다.

세션에서는 활용되지 못하는 곡이 수두룩하게 나왔다. 그중에는 보위가 스튜디오에서 작업한 〈All The Young Dudes〉, 첫 번째 버전보다 더 나은 두 번째 버전의 〈John, I'm Only Dancing〉이 있었다. 후자는 원래 앨범의 마지막 곡으로 실릴 예정이었다. 1973년 1월 녹음에는 〈1984〉의 초기 시도도 있었다. 이 곡은 몇 개월 후에야 다시 모습을 드러낸다. 같은 달 작성된 임시 트랙리스트에는 〈Zion〉이라는 곡도 있었는데, 이 불가사의한 제목 뒤에 놓은 사실은 여전히 확실한 결론에 이르지 못했다(1장 참고).

말장난식의 앨범 제목은 한때 덜 애매한 의미를 가진 'A Lad Insane(미친 사내)'이었다. 그보다 전에는 더 아리송한 가제로 'Love Aladdin Vein(기쁨의 알라딘 잎맥)'이 있었다. 이에 대해 보위는 『디스크 앤드 뮤직 에코』에 이렇게 설명했다. "앨범은 미국을 이야기해요. … 원래 'Love Aladdin Vein'이 딱 맞는 것 같았어요. 그러고 나서 '너무 쉽게 써버리면 안 되겠어' 하는 생각이 들었죠. 그래서 바꿨어요. 게다가 'Vein'에 약물에 관한 의미가 있지만 그렇게 보편적이진 않죠." 세션 중에 그는 이렇게 말했다. "지기는 상호작용을 통해 확실히 드러나고 제대로 정의되는 반면에 알라딘은 수명이 상당히 짧아요. 그리고 그냥 개인이 아니라 상황이죠."

1973년 1월에 촬영된 《Aladdin Sane》 표지 사진은 보위의 긴 커리어에서 가장 유명한 이미지일 것이다. 불꽃 머리에 상의를 탈의한 가수, 그의 다소곳한 얼굴 가운데로 빨강 파랑의 번개가 가로지르고, 에어브러시로 매만진 눈물이 쇄골에서 미끄러져 내린다. 토니 디프리스의 오랜 동료이자 앞선 8월에 데이비드와 촬영한 결과물을 묶었던 슈퍼스타 패션 사진작가 브라이언 더피는 보위의 '플래시' 디자인이 엘비스 프레슬리가 한때 착용했던 반지에서 영감을 얻은 것이라고 믿었다. 하지만 그 이미지에는 더 많은 함의가 있었다. 정교한 화장은 보위 스스로 묘사한 분열되고 "양분된" 인격을 의도적으로 표현한 것이고, 타로 카드에서 탑을 강타하는 번개를 투영한 것이기도 하다. 참고로 보위는 작업 중에 형상화의 도구로서 타로 카드를 요긴하게 썼다. 이 사진이 뽑힌 밀착 인화지에는 다른 이미지들도 있었는데, 그중에는 40년 후에 V&A 뮤지엄의 'David Bowie is' 전시회의 대표 이미지가 된 것은 물론 모든 잡지 에디터들이 좋아하게 되는, 카메라를 똑바로 응시하는 데이비드의 사진도 있었다.

《Aladdin Sane》 이미지에 만족한 디프리스는 RCA 측이 자신이 관리하는 가수를 더 진지하게 받아들일 수 있도록 도판을 최대한 비싸게 작업하기로 했다고 한다. 그래서 그는 취리히의 한 인쇄 회사를 거쳐야 하는 전례 없던 7도 컬러 시스템으로 재킷을 만들자고 주장했다. 이로써 보위를 통해 순조롭게 데뷔한 사람은 이후 데이비드의 앨범 커버 사진 두 장을 더 촬영하는 브라이언 더피뿐 아니라 데이비드가 세션진에 포함시켰던 메이크업 디자이너도 해당되었다. 그 사람은 바로 엘리자베스 아든 살롱의 주요 인물인 피에르 라로슈였다. 라로슈는 데이비드와의 작업으로 순식간에 화제를 모았다. 데이비드는 그를 1973년 투어의 잔여 일정 내내 개인 메이크업 아티스트로 데리고 다녔고, 《Pin Ups》 커버 촬영 때 다시 고용했다. 이후 라로슈는 「록키 호러 픽처 쇼」의 메이크업을 만들어낸 것은 물론 여러 유명록 가수와 함께 작업했다.

《Ziggy Stardust》 녹음 후 1년 동안 보위는 거의 쉴새 없이 투어를 하고 모트 더 후플(《All The Young Dudes》), 루 리드(《Transformer》), 이기 팝(《Raw Power》) 등 여러 사람에게 작곡, 프로듀싱, 믹싱 기술을 전수하면서 바쁘게 지냈다. 더욱이 그는 스타가 되어 있었는데, 기대치가 높아졌다는 표현으로는 부족할 정도였다. 보위가 첫 일본 투어로 바쁜 와중이던 1973년 4월 13일에 발매된 《Aladdin Sane》은 단숨에 영국 차트 1위를 기록했다(이런 차트 기록은 지금과 달리 당시에는 흔치 않았다). 선주문량만 10만 장을 넘기며 바로 골드 디스크를 따냈고, 비틀스 활동기 후에 등장한 영국의 베스트셀러 앨범으로서 모두가 선망하는 위치에 올랐다. 보위의 사상 첫 차트 1위 앨범인 이 작품은 5주 동안 정상에 머물렀다. 대부분의 단평은 열광적이었지만 《Aladdin Sane》의 상업적인 대성공은 그토록 호의적이던 영국의 음악 매체로부터 '대기 후 공격' 전술의 첫 징후를 예고했다. 『렛 잇 록』의 데이브 레잉은 "보위의 이미지를 치워버리면 남는 게 아무것도 없다"고 불평하며 이렇게 주장했다. "그의 작품은 해산 직전의 비틀스를 점점 더 연상케 한다. 《Abbey Road》에서 비틀스는 갈피를 못 잡는 맥 빠진 연주를 선보이며 말할 것도 없는데 굳이 그걸 말하려고 한다. … 여전히, 그가 머뭇거리면 거기엔 항상 게리 글리터가 있다." 보위를 초기부터 지지했지만 불만스러워한 충신들은 자신의 영웅이 괴

성을 지르는 10대들의 우상이 되어 가는 모습에 괴로워했고, 『멜로디 메이커』와 『NME』의 독자란은 '매진되는' 버라이어티 쇼에 대한 불만으로 채워지기 시작했다. 이는 성공에 대한 확실한 징조였다.

데이비드가 세 장의 앨범을 차트의 낮은 순위에 올렸던 미국에서 《Aladdin Sane》은 호평을 받고 17위까지 올랐다. 『빌보드』는 앨범을 "야생의 에너지와 폭발적인 록"의 조합으로 설명하며 "소리의 임팩트가 상당히 중요하다. 보컬의 분투와 연주의 풍성함이 가득하다"고 평했다. 『롤링 스톤』에서 벤 거슨은 앨범을 철저하고 영리하게 분석하면서(그는 데이비드가 동성애자라는 가정에 심하게 의존하긴 한다. 〈Cracked Actor〉와 〈Let's Spend The Night Together〉가 확실히 게이쪽이라는 증거가 도대체 어디 있는가?) 보위가 자신의 "자극적인 멜로디, 대담한 가사, 능수능란한 편곡과 프로덕션"을 통해 이제 "정말 중요한" 인물이 되었다고 결론을 내린다.

《Aladdin Sane》은 모순적인 앨범이다. 바로 앞에 나온 작품들과 비교했을 때 끊임없는 창의성이 일을 급하게 진행했다는 느낌을 감추지 못할 때가 있다. 몇 년 후 찰스 샤 머리는 이렇게 적었다. "열기가 뜨거웠음은 정말 분명했다. … 노래들은 너무 빠르게 만들어졌고 너무 빠르게 녹음되었으며 너무 빠르게 믹싱되었다." 하지만 앨범은 《Ziggy Stardust》에서 밀도 있게 만들어져 잘 보존된 글램 스타일을 뛰어 넘어 더 풍성하고 더 특별한 질감을 가진 프로덕션 방식을 마음껏 파고든다. 〈Drive-In Saturday〉, 〈Lady Grinning Soul〉, 타이틀곡 자체는 분명한 보석이다.

20년 후에 보위는 이렇게 말했다. "거의 선혜엄을 치는 앨범이나 다름없었어요. 하지만 재밌는 건, 나한테는 그 앨범이 《Ziggy》보다 로큰롤에 더 정통하기 때문에 더 성공적이었다는 점이죠." 실제로 《Aladdin Sane》은 계속 손이 갈 정도로 매력적이고 중요하기로 손꼽히는 보위의 앨범으로 남아 있고, 앨범의 역사적 가치는 상업적인 성과보다 더 뚜렷하다. 이 앨범이 《Ziggy Stardust》보다 덜 정제되어 있다는 자명한 사실은, 로코코식의 정교함을 선보이는 마이크 가슨의 피아노 연주가 빈틈 없는 효율성을 자랑하는 스파이더스의 록 사운드와 어긋나면서 풍기는, 아슬아슬하게 불안한 분위기로 나타난다. 《Aladdin Sane》은 음악성의 잦은 궤도 이탈로 표제 인물의 특징을 드러낼 뿐 아니라 그것

의 창작자에게 이미 드리워져 있던 압박을 암시한다. 돌이켜보면 확실히 보위는 자신이 탄생에 일조한 글램 사운드(여기서는 〈The Jean Genie〉처럼 자연스럽게 탄생한 명곡들을 통해 충실히 재현된다)로부터 〈Drive-In Saturday〉와 〈Panic In Detroit〉가 증명하는 것처럼 비교적 관능적인 느낌이 강한 미국 소울의 매력을 처음 발현하는 것으로 적극적인 방향 선회를 함으로써, 앞선 앨범에서 참고한 볼란 스타일로부터 멀리 벗어나고 있다.

PIN UPS

RCA Victor RS 1003, 1973년 10월 [1위]
RCA International INTS 5236, 1983년 2월 [57위]
RCA BOPIC 4, 1984년 4월
EMI EMC 3580, 1990년 7월 [52위]
EMI 7243 5219030, 1999년 9월
Parlophone 0825646283385, 2015년 9월 (CD)
Parlophone DB69736, 2016년 2월 (LP)

Rosalyn (2'27") | Here Comes The Night (3'09") | I Wish You Would (2'40") | See Emily Play (4'03") | Everything's Alright (2'26") | I Can't Explain (2'07") | Friday On My Mind (3'18") | Sorrow (2'48") | Don't Bring Me Down (2'01") | Shapes Of Things (2'47") | Anyway, Anyhow, Anywhere (3'04") | Where Have All The Good Times Gone! (2'35")

1990년 재발매반 보너스 트랙: Growin' Up (3'26") | Amsterdam (3'19")

• 뮤지션: 데이비드 보위(보컬, 기타, 색소폰), 믹 론슨(기타, 피아노, 보컬), 트레버 볼더(베이스), 앤슬리 던바(드럼), 마이크 가슨(피아노), 켄 포드햄(색소폰), G. A. 맥코맥(백킹 보컬) | 녹음: 샤토 데루빌 스튜디오(풍투아즈) | 프로듀서: 켄 스콧, 데이비드 보위

카페 로열에서 열린 지기 스타더스트의 경야(經夜) 다음 날인 1973년 7월 5일, 데이비드와 안젤라는 영화 제임스 본드 시리즈의 신작 「007 죽느냐 사느냐」의 특별 시사회에 참석했다. 그리고 3일 후, 데이비드는 풍투아즈에 위치한 샤토 데루빌 스튜디오에 가기 위해 파리행 연락 열차를 탔다. 그 스튜디오에서 그는 새 앨범 작업을 시작하고자 했다.

한때 쇼팽의 집이었고 1년 전 엘튼 존의 《Honky

Château》(1972년 초에 녹음된 이 앨범은 켄 스콧이 《Ziggy Stardust》를 작업한 직후에 엔지니어를 맡은 작품이다) 덕에 유명해지면서 녹음 장소로 각광을 받은 이 스튜디오는 《Tanx》를 이곳에서 막 녹음한 마크 볼란이 데이비드에게 추천한 곳이었다. 하지만 실제로 보위는 개조된 마구간에 있던 조지 샌드 스튜디오에서 세션을 진행했다.

보위는 새 앨범에서도 스파이더스 프롬 마스와 함께하려고 했던 것 같다. 하지만 지기의 '은퇴' 발언 전에 트레버 볼더와 우디 우드맨시에게 언질을 주지 못하면서 그들은 빠르게 균열을 일으켰다. 우드맨시의 결혼 당일 아침에 메인맨 사무실로부터 전화를 받은 마이크 가슨(그는 사이언톨로지 교회의 관리로서 이 결혼식을 주재하고 있었다)은 새 앨범에 신랑의 역할이 필요 없게 되었음을 신랑 본인에게 알려달라는 요청을 받았다. 가슨은 길먼 부부에게 이렇게 말했다. "우디한테는 청천벽력 같았죠. 이건 그의 인생이었고, 자기가 데이비드와 함께 최고가 될 거라고 생각하고 있었으니까요."

가슨과 믹 론슨은 《Aladdin Sane》에서 작업한 켄 포드햄, 제프리 맥코맥과 더불어 새 앨범에서 제 위치를 보장받았지만, 트레버 볼더는 처음에 우드맨시와 동일한 운명에 처했던 것으로 보인다. 한때 크림에 있었던 베이시스트 잭 브루스, 그리고 앞서 본조 도그 밴드, 프랭크 자파, 지미 헨드릭스와 작업한 바 있는 드러머 앤슬리 던바가 작업 제안을 받았기 때문이다. 이 제안을 던바는 받아들였지만 브루스는 거절했다. 결국 트레버 볼더가 다시 작업을 요청받았다. 가슨은 전기 작가 제리 홉킨스에게 이렇게 말했다. "트레버도 자기가 일자리를 잃을 거라고 느껴서 계속했어요. 믹(믹 론슨)도 불안해했죠. 그래서 그 사람들과 데이비드 사이에 긴장감이 돌았어요." 이는 스파이더스의 리듬 섹션과 계속 함께할지 복잡한 감정을 느낀 론슨 본인이 앤슬리 던바를 직접 추천했다는 보위의 기억과 상당히 다르다. 믹 록의 책 『Moonage Daydream』에서 보위가 밝힌 바에 따르면, 지기 투어 막바지에 보위와 론슨이 각자의 솔로 프로젝트를 두고 이야기를 나누었다. "(론슨은) 그들과 자신의 (솔로) 밴드를 함께할지 말지 결정을 내리지 못한만큼 지금으로서는 다른 사람들한테 우리의 계획을 이야기하지 말라고 내게 부탁했다."

경우야 어떻든 그러한 긴장감은 결과물을 더 날카롭게 다듬는 역할을 했다. 그래서 《Pin Ups》는 《Aladdin Sane》에 줄곧 나타나던 기술적인 자신감과 기량을 드러낸다. 보위는 샤토 데루빌을 "향수를 느끼기에 좋은 곳"이라고 표현했고, 그렇게 그의 최신 프로젝트에 이상적인 장소가 되었다. 데이비드가 자신의 창의력을 재충전하는 사이에 임시방편으로 (그리고 토니 자네타에 따르면 아마도 메인맨이 데이비드의 퍼블리셔인 크리설리스와 로열티 분쟁을 해결하는 사이에 시간 끌기 수단으로) 탄생한 《Pin Ups》는 보위가 10대 때 자신에게 영향을 미친 밴드들에게 헌정한 작품이었다. "내가 1964년과 1967년 사이에 마키에 찾아가서 듣던 연주를 전부 이 밴드들이 했죠. 이 밴드들 음반은 전부 집에 있어요." 하지만 집은 그가 음반을 두고 온 곳에 불과하다는 사실이 중요하다. 《Pin Ups》의 노래들은 보위와 론슨의 극단적인 개조를 거쳤고, 마이크 가슨의 재즈 피아노와 켄 포드햄의 색소폰의 전위적 글램 스타일 연주가 그 위에 자유롭게 흩뿌려졌다. 데이비드는 이렇게 설명했다. "우리는 코드의 기본 구조를 분해한 다음에 거기서부터 작업을 했어요. 그중 일부는 따로 작업할 필요가 없었고요. 〈Rosalyn〉처럼 말이죠. 하지만 대부분의 곡에서 나와 믹, 그리고 앤슬리까지 편곡을 진행했어요."

상대적으로 놀라운 데이비드의 계획 하나는 자신의 1966년 B면 곡 〈The London Boys〉를 다시 녹음해 수록곡 사이사이에 한 소절씩 삽입하는 것이었다. 『록』 매거진에서 그는 다소 부정확한 견해를 밝혔다. "그 곡은 데람에서 나온 첫 번째 앨범에 처음 실렸었어요. 런던으로 와서 술에 취해 뜯기고 그러는 한 어린 소년에 관한 이야기죠." 결국 이 아이디어는 현실화되지 못했는데, 〈The London Boys〉가 커버곡들 자체의 활기에 너무 냉소적인 설정을 부여하기 때문인 것으로 보인다.

7월 31일까지 계속된 세션에서 비치 보이스의 〈God Only Knows〉와 벨벳 언더그라운드의 〈White Light/White Heat〉도 작업 대상이었지만 빛을 보지 못했다. 항간에는 샤토 세션에서 시작되어 미국 음악에 훨씬 더 치중한 것으로 보이는 《Pin Ups II》 앨범이 발매에 실패했다는 소문도 있다. 스투지스의 〈No Fun〉, 더 러빙 스푼풀의 〈Summer In The City〉, 록시 뮤직의 〈Ladytron〉 등 소문으로 전해진 커버곡과 상기한 실패곡들이 이 앨범에 실렸을지도 모른다. 앨범에 수록되지 못한 〈White Light/White Heat〉의 반주 트랙은 나중에 믹 론슨이 자신의 1975년 솔로 앨범 《Play Don't Worry》에서 사용했고, 〈God Only Knows〉는 1973년

10월에 애스트러네츠 앨범에서 부활한 데 이어 수년 후에 《Tonight》에서 다시 녹음되었다.

룰루가 커버한 〈Watch That Man〉과 〈The Man Who Sold The World〉의 반주와 보컬 트랙도 《Pin Ups》 세션에서 작업되었다가 빛을 보지 못했다. 룰루는 샤토에서 며칠을 보냈지만, 그녀가 관여한 곡들은 이후 그해가 끝날 때까지 완성되지 못했다. 한편 스튜디오를 찾은 다른 방문객 중에는 니코, 아바 체리, 진 밀링턴이 있었다. 당시 자신의 그룹 패니(Fanny)와 투어를 하고 있던 밀링턴은 나중에 《Young Americans》에서 보컬을 맡게 된다. 프랑스 체류 중에 데이비드와 안젤라는 그해 파리 컬렉션에 기반해 『데일리 미러』를 상대로 일련의 패션 촬영을 가졌다. 안젤라가 모델과 배우로서 활동을 시작하려고 했기 때문에 데이비드는 그 기사에서 안젤라가 더 부각되도록 애를 썼다. 1973년 말에 그녀가 「원더 우먼」에서 주연을 맡고 「하와이 파이브 오」와 「FBI」에 출연할 것이라는 보도가 나왔지만, 끝내 실현된 것은 없었다.

10대 잡지 『미라벨』에서 데이비드의 주간 '일기'를 처음 내보냄으로써 보위 역사의 새로운 장이 열린 시기도 《Pin Ups》 세션 기간 중이었다. 이 기사는 약 2년 동안 매주 나갔고, 1975년 5월 마지막 회까지 총 94회가 연재되었다. 놀랄 정도로 순진한 어조, 쏟아지는 느낌표, 안젤라 보위의 사회 활동을 담은 정성스러운 목록은 바로 독자의 의구심을 불러일으켰고, 1998년에 메인맨의 홍보 책임자 체리 바닐라가 그 일기를 썼음을 데이비드가 인정했을 때 놀란 사람은 전혀 없었다. 지금 봤을 때 『미라벨』 일기는 자신의 매니지먼트와 갈수록 소원해지고 있던 한 스타보다 체리 바닐라의 이슈와 생활 방식을 더 자세히 드러내면서 《Pin Ups》 제작부터 《Young Americans》 발매까지 이어지는 시기를 흥미로운 방향으로 왜곡하고 있다. 메인맨 소속 아티스트에 대한 끈질긴 홍보, "나의 멋진 홍보 여직원, 체리 바닐라"에 대한 거듭된 열광, 그 시기에 더 논란이 된 데이비드의 습관에 대한 가차 없는 무반응은 사태를 아주 우습게 왜곡하곤 했다.

《Pin Ups》의 커버 사진은 트위기의 등장과 함께 활기찬 런던이라는 앨범의 주제를 이어 나갔다. 트위기는 이미 〈Drive-In Saturday〉에서 '엄청난 아이 트윅 Twig The Wonder Kid'로 모셔졌었다. 세션 기간 중간에 파리의 촬영 스튜디오에서 트위기의 당시 파트너였던 저스틴 드 빌뇌브가 촬영한 사진은 원래 『보그』 커버에 쓰일 예정이었다. 트위기는 자서전 『In Black And White』에서 당시를 이렇게 회상했다. "나는 정말 심각하게 예민해 있었다. 내가 엄청난 팬이었고 다른 누구 못지않게 그 스타에게 완전히 빠져 있었기 때문이다. … 그는 바로 나를 편하게 해주었다. 그는 내가 바랄 수 있었던 모든 것이자 그 이상이었다. 위트 있고, 재미있고, 정말 밝았다. 영화, 감독, 문학, 미술에도 관심이 많았다." 사진작가가 피부 톤의 충돌을 문제 삼자 《Aladdin Sane》의 메이크업 디자이너 피에르 라로슈가 해결에 나섰다. 트위기는 이렇게 설명했다. "나는 캘리포니아에서 막 돌아오는 바람에 피부가 새카맣게 타 있었고, 보위는 태양을 본 적이 없는 사람처럼 보였다. 그래서 사람들은 내 얼굴을 밝게 화장하고 (내 목과 어깨를 타 있는 그대로 내놓게 하고) 보위 얼굴에 색을 칠하는 아이디어를 냈다. 어쨌든 결과는 환상적이었다." 한편 『보그』의 유통 책임자는 다른 생각을 갖고 있었다. "그는 『보그』 커버에 남자를 실을 수 없다'고 전했다. 나는 믿을 수 없었다. … 보위는 우리만큼 그 사진을 너무 마음에 들어했다. 저스틴이 저작권을 갖고 있었기 때문에 보위는 '그들이 논쟁에 시간을 허비하는 사이에' 자신이 녹음 중인 앨범 표지에 그 사진을 쓰고 싶다고 이야기했다. 결국 『보그』는 그 사진을 쓰지 않았다. 정말 딱했다." 그 사진은 《Pin Ups》 표지에 실리면서 훨씬 더 큰 시장에 선보이게 되었다. 트위기는 이렇게 결론을 내렸다. "내가 찍힌 사진 중에 그게 아마 가장 널리 퍼진 사진이라고 생각하면 기분이 묘하다. 그래도 그건 내 모델 경력 마지막에 딱 맞게 나온 작품이다."

재킷 뒷면은 지기 투어에서 믹 록이 찍은 공연 사진 두 장과 보위가 더블브레스트 슈트를 입고 팔꿈치 안쪽에 색소폰을 안고 있는 새로운 사진으로 구성되었다. 보위는 『Moonage Daydream』에 이렇게 적었다. "나는 공연 사진들을 골라 커버 뒷면에 실었다. 록이 찍은 내 사진 중에 내가 정말 좋아하는 사진들이었기 때문이다. 커버 뒷면의 레이아웃도 1960년대 사이키델리아를 다시 암시하는 의미에서 파란 바탕에 빨간 글씨를 넣는 컬러 조합을 썼다. 한편 트위기 사진은 계획에 있던 다른 재킷도 밀어낸 것으로 보인다. 사진작가 앨런 모츠는 크리스토퍼 샌드포드에게 자신이 《Pin Ups》 커버 사진으로 "동물로 변하는 보위를 찍고 싶었다"고 이야기했다. 만약 이것이 사실이라면, 모츠의 아이디어는 곧 재

활용되는 셈이 된다.

샌드포드의 전기에 따르면 《Pin Ups》는 아일랜드 레코즈의 경고 대상이었다. RCA에서 그 앨범을 브라이언 페리의 커버 앨범 《These Foolish Things》보다 먼저 발매하지 않기를 아일랜드 측에서 바랐기 때문이다. 페리는 보위의 앨범을 자기 아이디어에 대한 "모작"이라고 표현했다고 한다. 결국 아무런 조치가 취해지지 않았고, 두 앨범 모두 히트했다. 실제로 《Pin Ups》는 《Aladdin Sane》의 영국 차트 5주 1위 기록을 다시 세울 만큼, 보위의 앨범 중에 손꼽히는 히트작으로 남아 있다. 보위는 이 앨범으로 1년에 182주 동안 차트에 오르는 신기록을 세우며 1973년에 베스트셀링 앨범을 보유한 아티스트라는 지위를 지킬 수 있었다. 《Hunky Dory》, 《Ziggy Stardust》, 머큐리 시절 앨범들의 재발매반까지 판매에 호조를 보인 결과, RCA는 그해 말 다섯 장의 앨범을 동시에 19주 동안 차트에 올린 진기록을 기념하며 보위에게 특별 명판을 전달했다. 1973년 말까지 보위가 영국에서 기록한 음반 판매량은 앨범 1,056,400장, 싱글 1,024,068장이었다.

데이비드가 간단하게 '보위'로 언급되던 짧은 시기는 《Pin Ups》의 재킷과 마케팅과 함께 시작했다. 미국 광고 캠페인에는 이런 문구가 적혀 있었다. "'Pin Ups'는 좋아한다는 뜻이고, 여기에는 보위가 좋아하는 곡들이 담겨 있습니다. 여러분의 부모들이 절대 크게 틀지 못하게 할 음악이랍니다!" 영국에서 판매량은 엄청났지만 비평 쪽의 반응은 미지근했다. 『사운즈』는 데이비드가 "R&B를 발판이 아닌 버팀목으로 사용했다"고 주장했다. 미국의 『빌보드』는 상대적으로 포용하는 입장을 취했다. "이 작품을 음악적인 시간을 돌이켜보는 도구로 삼고 싶다면, 이 음악에서 유머를 발견할 것이다."

《Pin Ups》에 대한 필수 접근법의 참뜻이 바로 여기 있다. 이 앨범은 글램 록이 그 안에 내재한 향수를 가장 설득력 있게 표현한 작품이자 1973년 차트로 이어진 과정을 애정 있게 상기한 작품이다. 보위와 브라이언 페리 모두 동일한 아이디어로 인기몰이를 한 사실은 놀랄 일이 아니다. 록시 뮤직의 칵테일 파티 같은 화려함과 머드, 쇼와디와디 같은 인기 팀이 취한 가짜 테디 보이식의 자세가 증명한 것처럼 1973년대 말엽 대중음악은 그 자체의 역사를 처음으로 대대적으로 포용하고 있었기 때문이다. 이러한 분위기에서 《Pin Ups》는 보위가 한때 "미래의 향수"라고 일컬은 것에 대한 애정과 전체적으로 잘 어우러진다. 보위의 다른 1970년대 작품에 깃든 거부할 수 없는 매력이 이 커버곡 모음집에는 나타나지 않는다. 하지만 절정의 힘을 과시하는 일군의 뮤지션들을 선보인 이 앨범은 탁월하고 에너지 넘치면서도 너무 과소평가된 '일회성' 작품으로 남아 있다.

DIAMOND DOGS
RCA Victor APLI 0576, 1974년 5월 [1위]
RCA International INTS 5068, 1983년 5월 [60위]
RCA International NL 83889, 1984년 3월
RCA BOPIC 5, 1984년 4월
EMI EMC 3584, 1990년 8월 [67위]
EMI 7243 5219040, 1999년 9월
EMI 07243 577857 2 3, 2004년 6월 (2CD 30주년 기념반)

Future Legend (1'05") | Diamond Dogs (5'56") | Sweet Thing (3'39") | Candidate (2'40") | Sweet Thing (Reprise) (2'31") | Rebel Rebel (4'30") | Rock'n Roll With Me (4'00") | We Are The Dead (4'58") | 1984 (3'27") | Big Brother (3'21") | Chant Of The Ever Circling Skeletal Family (2'00")

1990년 재발매반 보너스 트랙: Dodo (2'55") | Candidate (5'05")

2004년 재발매반 보너스 트랙: 1984/Dodo (5'27") | Rebel Rebel (US Single Version) (2'58") | Dodo (2'53") | Growin' Up (3'23") | Alternative Candidate (5'05") | Diamond Dogs (K-Tel Best Of Edit) (4'37") | Candidate (Intimacy Mix) (2'57") | Rebel Rebel (2003 Version) (3'10")

• 뮤지션: 데이비드 보위(보컬, 기타, 색소폰, 무그, 멜로트론), 마이크 가슨(키보드), 앨런 파커(《1984》 기타), 허비 플라워스(베이스), 토니 뉴먼(드럼), 앤슬리 던바(드럼), 토니 비스콘티(스트링) | 녹음: 올림픽 스튜디오(런던), 아일랜드 스튜디오(런던), 스튜디오 L 루돌프 머신웨그 8-12(힐베르숨) | 프로듀서: 데이비드 보위

1973년 여름 샤토 데루빌에서 보위는 한 기자에게 자신의 다음 앨범이 「Tragic Moments」라는 1막짜리 뮤지컬"이 될 것이라고 말했다. 하지만 그해 가을 다른 사람들에게는 그 앨범이 'Revenge, or The Best haircut I Ever Had'라는 제목을 달 것이며 "해로즈 백화점의 음

식이 요즘 얼마나 형편없는지"를 노래한 저항곡들이 수록될 것이라고 말했다. 그는 분명히 혼자 즐기고 있었다. 훗날 믹 론슨은 당시를 이렇게 회상했다. "그즈음에 많은 변화가 일어나고 있었어요. 데이비드는 이런 조그마한 프로젝트들을 벌이고 있었죠. … 본인이 무엇을 하고 싶은지 크게 확신은 없었어요." 론슨이 솔로 데뷔 앨범 《Slaughter On 10th Avenue》 작업을 시작했을 때 보위는 변화의 시기에 돌입했다. 해든 홀에 있는 집까지 자주 들이닥치던 팬들을 더 이상 마주하기 힘들다고 판단한 보위와 안젤라는 베크넘을 떠나기로 결심했다. 곧 메이다 베일에 있는 다이애나 리그의 아파트로 들어갔고, 그후 첼시의 감각적인 오클리 스트리트에 위치한, 조지아 양식의 테라스가 있는 5층짜리 집으로 옮겼다. 안젤라는 자서전에서 "로큰롤 궁전 없이 로큰롤 왕족이 되기란 정말 불가능하다"고 말한다. 호화로운 새 거주지에서 보위 부부는 비앙카 재거와 믹 재거 부부와 더불어 페이시스의 로드 스튜어트, 로니 우드와 어울려 놓았다.

10월 말에 보위는 〈1984/Dodo〉 메들리를 스튜디오에서 녹음해 「The 1980 Floor Show」에서 처음 공개했다. 이 노래는 보위와 프로듀서 켄 스콧이 함께한 마지막 작품이었고, 이후 켄 스콧은 슈퍼트램프의 《Crime Of The Century》를 작업하기 위해 자리를 비웠다. 얼마 지나지 않아 데이비드는 반스에 위치한 올림픽 스튜디오에서 세션을 시작해 앞서 계획한 애스트러네츠의 앨범에 들어갈 노래들을 프로듀싱했다. 이 트리오는 보위의 새 여자친구인 18세 미국인 아바 체리를 선보이기 위해 만들어진 그룹이었다. 올림픽에서 열린 애스트러네츠 세션은 1월까지 간헐적으로 이어졌고, 아바 체리는 프로젝트가 결국 보류될 때까지 미국에서 다른 곡들을 계속 녹음했다. 결국 관련 모음집인 《People From Bad Homes》는 1995년에야 빛을 보았다(나중에 《The Astronettes Sessions》로 재발매). 수록곡 중에는 후에 《Young Americans》, 《Scary Monsters》, 《Tonight》에 실린 노래들의 초기 버전이 있었다.

1973년 가을과 겨울에 보위는 룰루의 싱글 〈The Man Who Sold The World〉를 완성하고 스틸아이 스팬의 《Now We Are Six》에 게스트로 참여하는 등 추가 과외 활동을 이어나갔다. 이즈음 보위는 애덤 페이스로부터 받은 기타 연주 요청과 퀸의 두 번째 앨범에서 프로듀서를 맡아달라는 요청을 거절했다. 참고로 퀸과 보위의 유일한 협업은 8년 후에 이루어진다. 한편 구소련 만화에 나오는 여성 슈퍼히어로를 영화화한 「Oktobriana: The Movie」에 협업하는 계획도 있었는데, 데이비드의 또 다른 여자친구인 아만다 리어가 그 슈퍼히어로를 연기하기로 되어 있었다. 데이비드는 리어와 함께 (《Ziggy Stardust》에 수록된 동명의 곡과 무관한) 〈Star〉라는 노래의 데모를 만든 것으로 여겨지지만, 이 곡과 「Oktobriana: The Movie」 프로젝트 모두 미완성으로 남았다.

그사이에 다른 요소들이 데이비드의 커리어 계획을 만들고 있었다. 11월 17일, 『롤링 스톤』의 기자 크레이그 코페타스의 주선으로 데이비드는 전설의 비트족 시인 윌리엄 버로스와 오클리 스트리트에서 조우했다. 그 결과 이루어진 더블 인터뷰("비트족의 대부, 반짝이는 메인맨을 만나다"라는 제목으로 『롤링 스톤』 2월호에 게재)를 보면 데이비드가 1973년을 마무리하면서 가진 계획과 포부에 대한 아주 흥미로운 생각이 드러난다. 버로스의 작업 방식에 경도되고 그의 1964년 소설 『Nova Express』에 감명을 받은 데이비드는 자신이 버로스나 브라이언 지신 같은 작가가 즐긴 '컷업(cut-up)' 테크닉을 실험하고 있고, 이 테크닉이 만들어낸 "기이한 모양과 색깔, 취향, 느낌이 가득한 신비의 집"에 놀랐다고 밝혔다. 그가 당장 가진 계획은 웨스트 엔드 무대에 무게를 두고 있었다. 먼저 그는 지기 스타더스트의 이야기를 전하는 본격적인 록 뮤지컬에 대해 이야기했다. "총 40장(場)이 있고, 등장인물들과 배우들이 장들을 익혀서 공연 당일에 모자에 넣고 섞은 다음에 그렇게 나오는 장들을 그대로 공연하면 좋을 것 같아요." 이어서 그는 여담으로 "나는 오웰의 『1984』를 TV로 작업하고 있어요"라고 밝혔다.

보위가 오웰의 소설을 무대에 올리는 데 흥미를 보인 정확한 동기는 논란의 여지가 있다. 아이디어는 전해 1월에 이미 녹음한 〈1984〉의 미공개 버전과 더불어 한동안 확실히 나타나고 있었다. 메인맨의 대표이자 보위의 전기 작가인 토니 자네타는 「Pork」를 감독한 토니 인그라시아가 그에게 자극이 되었다고 훗날 이야기했다. "(1973년) 9월 디프리스는 토니 인그라시아를 영국으로 보내 데이비드가 좋아하는 책 중 하나인 조지 오웰의 『1984』를 뮤지컬 작품으로 만드는 데 공동 집필과 감독을 맡도록 했다. 데이비드는 억지로 하는 일을 정말 싫어했다. … 두 사람이 함께 일하고 며칠 후, 데이비드는 집밖으로 나오기를 꺼렸다. … 그런데도 데이비드가 인

그라시아와 나눈 논의는 그의 상상력을 자극했다." 11월에 보위는 『1984』에 관한 신곡 스무 곡을 썼다고 밝혔다. "거의 보통 사람을 다룬 작품이 될 거예요. 나는 거기서 아주 달라 보일 거고요. 쇼에는 좋은 음악이 많이 있어요. 일부 곡은 만든 지 3년이 됐고요. 내가 많은 곡을 챙겨 두고 있었던 건 내가 그런 쇼에 개들을 쓰고 싶어 한 걸 알았기 때문이죠."

이 프로젝트도 결실을 맺지 못했다. 신곡 두 곡인 〈Rebel Rebel〉과 〈Rock'n Roll With Me〉가 살아남아 다음 앨범에 실렸지만 'Ziggy Stardust' 쇼는 퇴보했다는 이유로 무산되었다. 그리고 1973년 말에 조지 오웰의 미망인 소니아는 『1984』 프로젝트를 허가하지 않았다. 2년 후 보위는 『서커스』 매거진에 이렇게 말했다. "오웰 여사가 우리한테 권리를 주는 걸 단호하게 거절했어요. 그 여자는 공산주의 성향이 있는 사회주의자와 결혼한 사람으로 내가 여태 만나본 사람 중에 비할 데 없는 상류층 속물이었죠. '말도 안 돼. '음악'에 넣다니요?' 정말 이런 식이었어요." 1970년대 중반에 으레 그랬던 것처럼 데이비드는 여기서 사실을 왜곡했다. 실제로 그는 소니아 오웰과 따로 만난 적이 없었다. 하지만 그녀는 죽은 남편의 작품을 각색한 1950년대 중반 이후의 영화 한 편과 텔레비전극 두 편에 강한 불만을 가진 후 같은 작품을 각색하거나 사용 허가를 내달라는 모든 요청을 거절했고, 그때 보인 그녀의 매정함을 경험한 사람은 한둘이 아니었다. 그리고 1980년에 그녀가 죽은 후에야 『1984』에 대한 각색이 가능해졌다.

거절에 흔들리지 않은 데이비드는 스스로 만든 설정에 다시 새로운 열의를 보였다. 그의 전체주의적 작품이 《Diamond Dogs》에 나타나는, 종말 후 반이상향적 악몽의 배경을 이루는 헝거 시티의 도시, 황무지 말이다. 1999년에 보위는 이렇게 말했다. "그것도 어느 도시의 붕괴라는 아이디어를 넌지시 드러내요. 불만에 가득 찬 젊은이들은 더 이상 한 가구 환경에 살고 있지 않지만 지붕 위에서 패거리로 살면서 정말로 독자적인 도시를 만들었죠." 한동안 앨범의 가제는 'We Are The Dead(우리는 죽은 자들)'(『1984』의 중요 인용구)였지만, 최종적으로 나타난 작품은 오웰 소설의 범위를 넘어서 있었다. 조각조각 이루어진 가사와 미국 도시의 추악한 타락을 담은 초상화는 분명히 버로스에게 빚진 것이고, 음악은 시들시들해진 글램 사운드, 영향력을 키운 블랙 소울, 악몽이 뒤섞인 《The Man Who Sold The World》, 흔하디흔한 재거 스타일의 거만한 로큰롤, 이렇게 네 방향으로 이루어지는 몸싸움이라고 할 수 있다. 중요한 혁신은 보위가 처음 선보인 새로운 목소리였다. 〈Sweet Thing〉과 〈Big Brother〉는 우렁찬 저음을 내는데, 이후 이것은 데이비드가 가진 보컬 무기에서 중요한 요소가 되고 1980년대 고스 밴드에게 근본적인 영향력을 행사한다.

《Diamond Dogs》는 물질적인 필요가 낳은 상품이기도 했다. 1973년 말, 토니 디프리스의 메인맨 조직은 거대한 사치덩어리가 되었다. 이제 미국 지사는 20명이 넘는 직원을 보유한 상황에서 뉴욕의 파크 애비뉴에 있는 웅장한 건물로 이사했다. 돔페리뇽과 블루밍데일 백화점 경비 지출 내역서부터, 개별로 주문 제작을 해 금으로 장식한 메인맨 성냥개비까지, 모든 것이 보위의 수익에서 지출되고 있었다. 데이비드는 자신의 돈이 어떻게 쓰이는지 별로 신경 쓰지 않는 듯했다. 한 달에 허용된 자금으로 생활했고, 디프리스가 그의 수익에서 차감한 메인맨의 신용 계좌에서 그 외의 모든 것을 서명했다. 그사이에 메인맨의 런던 사무소는 채권자들에게 포위되었다. 1973년 12월 샤토 데루빌은 《Pin Ups》 세션의 미지급금에 대한 조치를 준비하기 위한 진술서를 모으기 시작했다. 디프리스는 거위가 최대한 빨리 새로운 황금알을 낳아주길 고대할 수밖에 없었다.

과소비가 절정에 달했을 때 메인맨은 그 쇠락을 이끌 씨앗 하나를 부지불식간에 심게 되었다. 1973년 여름, 회사의 런던 사무소에서 젊은 프랑스계 미국인 접수 담당자를 채용했다. 그녀는 인상 깊은 언어 구사 능력과 냉철한 업무 자세를 갖고 있었다. 머지않아 그녀는 데이비드의 개인 비서이자 만능 해결사가 되고, 마지막 결전에서 메인맨 무리로부터 보위를 구해내는 데 결정적인 역할을 한다. 코린 슈왑, 혹은 모두가 잘 아는 명칭으로 '코코'는 이후 보위가 죽을 때까지 그의 개인 비서로 남았다.

《Diamond Dogs》는 보위에게 쉽지 않은 전망을 전했다. 스파이더스를 4년 만에 처음으로 해체시킨 그는 믹 론슨의 편곡과 연주 기량에 기대지 않게 된다. 이 앨범은 보위 자신이 리드 기타를 책임진 유일한 앨범으로 남아 있다. 1997년에 그는 당시를 이렇게 회상했다. "기타 연주가 괜찮은 수준 이상이 되어야 한다는 건 나도 알고 있었어요. 스튜디오에 들어가기 전에 앨범을 준비하던 그 두 달이 앨범에 반드시 필요한 무언가를 정말

로 제대로 배우려고 한 내 생애의 유일한 시기였죠. 실제로 하루에 두 시간씩 연습했어요." 또한 보위는 앨범에서 혼자 프로듀서를 맡았다. 그리고 처음에 열의가 극에 달했을 때 (혹은 의욕 과잉이었는지) 모든 악기를 혼자 연주하겠다고 나섰다. 실제로 그는 기타 연주 대부분과 색소폰과 신시사이저 모두를 연주하긴 했지만 한 발 물러섰다. 앤슬리 던바와 마이크 가슨이 《Pin Ups》 세션에서 돌아왔고, 허비 플라워스가 《Space Oddity》 이후 처음으로 다시 베이시스트로 채용되었다. 두 명의 새 얼굴은 한때 제프 벡 그룹에 있었던 토니 뉴먼과 블루 밍크의 앨런 파커였다. (앞서 플라워스의 주선으로 〈Holy Holy〉의 싱글 버전과 클라이브 던이 1971년에 발표한 심상치 않은 앨범 《Permission To Sing》에서 연주한) 파커는 〈1984〉에서 게스트로 기타를 연주하고 〈Rebel Rebel〉에서 보위의 리프를 확장시켰다.

12월, 애스트러네츠 세션과 비슷한 시기에 올림픽 스튜디오에서 시작한 녹음은 올림픽의 상주 엔지니어 키스 하우드로부터 감독을 받고 있었다. 앞서 그는 레드 제플린의 《Houses Of The Holy》와 롤링 스톤스의 수많은 세션에 참여한 경험이 있었다. 하우드와 보위는 18개월 전에 모트 더 후플의 《All The Young Dudes》와 〈John I'm Only Dancing〉 오리지널 버전에서 함께 작업했지만, 하우드가 보위의 앨범 작업에 참여하기는 《Diamond Dogs》가 처음이었다. 1993년에 데이비드는 당시를 이렇게 회상했다. "나는 그 사람을 거의 경외했어요. 스톤스 앨범 세 장을 작업한 사람이었으니까요. 그러니 진정한 로큰롤 뮤지션인 셈이죠. 잃을 것 없는 로큰롤 같은 최초의 인물이었어요. 그는 기름진 머리에 부츠와 가죽 재킷을 입고 다녔죠. 내가 그전에 함께했던 켄 스콧 같은 엔지니어와 프로듀서는 밤이 되면 부인 보러 집에 가는 사람들이었어요. 넥타이랑 셔츠 같은 거 입고요."

녹음은 무서운 속도로 진행되었다. 《Ziggy Stardust》 세션과 비교해도 데이비드는 동료들의 참여를 전형적인 통제광처럼 다뤘다. 마이크 가슨은 길먼 부부에게 이렇게 말했다. "나는 그냥 들어와서 내 파트를 연주했고, 그가 뭔가를 설명했어요. 세션 뮤지션에 더 가까웠죠." 긴급 호출을 받고 스튜디오로 불려온 다른 연주자로 베이시스트 트레버 볼더가 있었다. 어느 날 밤 그는 예상치 못한 전화 연락을 받고 보위, 가슨, 토니 뉴먼과 어울려 느린 어쿠스틱 곡을 작업했지만, 이 곡은 세상에

나오지 못했다. 볼더는 전기 작가 폴 트린카에게 이렇게 말했다. "아무것도 아닌 곡이었어요. 나중에 그 곡은 확실히 묻혀 버렸죠." 이 일회성 만남은 볼더가 보위와 함께한 마지막 스튜디오 세션이 된다. 이후 두 사람은 몇 년 동안 만나지 않는다. 그리고 두 사람이 헤어진 순간은 보위의 마음 상태가 좋지 못했음을 보여준다. 이때 볼더는 두 번이나 인사를 시도했지만, 가수는 등을 돌린 채 아무 말도 하지 않았다. 아바 체리는 세션 당시 데이비드의 기분을 이렇게 회상했다. "아주 어두웠을 수 있어요. 그가 일하고 있는데 누가 그 방으로 들어가서 입이라도 열면 '나가! 나가라고!' 하고 소리쳤을 거예요."

데이비드가 표현한 "자포자기하고 거의 공황 상태인… 그런 강박성"으로 《Diamond Dogs》가 특징지어지는 것은 세션 당시 그의 생활 방식에 나타난 또 다른 중요한 국면 때문일 수 있다. 나중에 그는 자신이 10대 시절에 향정신성 약물 대부분을 해봤다고 공언했지만, 안젤라 보위의 말에 따르면 데이비드는 1973년 3분기에 코카인에 심하게 빠지기 시작했다. 당시 코카인은 창의성을 자극한다는 이유로 뮤지션들로부터 사랑받은 지위의 상징이자 시크함의 표상 같은 것이었다. 그것은 무해하고 중독성이 없다고 널리 알려졌지만, 그렇게 착각하는 사람은 1974년과 1976년 사이에 데이비드 보위가 나온 장면을 보고 그의 표정, 기질, 외모가 얼마나 안 좋아졌는지 확인하기만 하면 된다. 《Diamond Dogs》 세션 당시에 초기 증상이 이미 나타나기 시작했다.

앨범 대부분이 올림픽에서 녹음되었지만 다른 장소에서도 짧게나마 진행되었다. 그중에는 트레버 볼더가 참여했다가 수포로 돌아간 세션이 있었던 윌스덴의 모건 스튜디오도 있었다. 그리고 12월 마지막 주에 진행된 〈Rebel Rebel〉의 초기 시도는 데이비드가 트라이던트에서 치른 마지막 녹음이기도 했다. 그 스튜디오는 지난 5년 동안 그의 작품 대부분을 낳은 곳이었다. 트라이던트가 최고급 장소로서 갖고 있던 명성은 1970년대 말에 점점 시들해졌고, 스튜디오는 결국 문을 닫았는데, 아이러니하게도 그때가 1984년이었다.

1월에 올림픽 스튜디오는 샤토 데루빌의 예를 따라, 메인맨이 요금을 지불하지 않으면 데이비드를 내쫓겠다고 위협했다. 디프리스가 상황을 피하자, 세션은 잠시 네덜란드 힐베르쉼의 루돌프 스튜디오로 옮겼다. 이곳에서 데이비드는 타이틀곡 작업을 마친 것으로 여겨진다. 네덜란드 체류 중이던 2월 13일, 텔레비전 쇼 프로그

램 「Top Pop」에 출연한 데이비드는 첫 싱글 〈Rebel Re-bel〉을 녹음 버전에 맞춰 립싱크로 선보였다. 앨범보다 두 달 전인 바로 그 주에 〈Rebel Rebel〉이 발매되었다.

《Diamond Dogs》 세션 중 여러 차례 모습을 드러낸 인물로 롤링 스톤스의 이런저런 멤버와 더불어 피트 타운센드와 로드 스튜어트가 있었지만, 앨범 크레딧에 오르지 않은 유명인의 참여를 둘러싼 이런저런 소문을 뒷받침하는 증거는 없다. 하지만 《Pin Ups》의 막바지에 연계되긴 했지만 실은 보위가 《Diamond Dogs》 세션에서 녹음한 스프링스틴의 커버곡 〈Growin' Up〉에서는 론 우드(당시 페이시스 멤버)가 기타를 연주했다.

믹싱 단계(보위가 자신감을 가진 적이 전무했던 과정이다)에서 어려움을 느낀 보위는 전 프로듀서 토니 비스콘티와 완전히 화해하기로 했다. 그는 토니를 끌어들여 그에게 〈1984〉의 현악 편곡과 수록곡 다수의 믹싱을 부탁했다(데이비드가 키스 하우드와 이미 믹싱을 마친 〈Rebel Rebel〉, 〈Rock'n Roll With Me〉, 〈We Are The Dead〉는 예외였다). 《Diamond Dogs》 믹싱은 비스콘티가 해머스미스에서 따로 맞춤형으로 만든 자신의 스튜디오에서 진행한 첫 번째 프로젝트였다. 당시 스튜디오는 지어진 지 얼마 되지 않아 가구도 제대로 비치되지 않은 상태였다. "스튜디오에 의자조차 없다고 데이비드한테 말했더니 괜찮다고 하더라고요. 그다음 날 큰 해비태트 승합차가 오더니 의자, 탁자를 전부 내리는 거예요. 그렇게 해서 그는 내가 만든 장소에서 앨범을 마무리할 수 있도록 한 거죠."

2006년에 공개된 아세테이트 샘플러반에는 〈Future Legend〉부터 〈Rebel Rebel〉, 〈Big Brother〉, 〈Chant Of The Ever Circling Skeletal Family〉까지 총 네 곡이 수록되어 있는데, 여기에 흥미로운 특이점이 있다. 이 네 곡 중 〈Future Legend〉는 최종 앨범에서 '이건 로큰롤이 아니야, 이건 집단학살이야!This ain't rock'n'roll, this is genocide!' 하는 데이비드의 외침을 통해 《Diamond Dogs》에 연결되는 것과 아주 똑같은 방식으로 〈Rebel Rebel〉에 바로 연결된다. 처음에 보위는 타이틀 트랙이 아닌 〈Rebel Rebel〉로 앨범의 포문을 연다는 계획을 갖고 있었던 것 같다.

데이비드는 1974년에 이렇게 말했다. "이 앨범도 다시 주제를 가져요. 1960년대와 70년대를 돌아보는 아주 정치적인 앨범이죠. 내 나름의 시위예요. 시위에 대해 요즘은 과거에 비해 더 예민해져야 하잖아요. 사람들한테 더 이상 설교를 할 순 없죠. 거의 무관심한 자세를 취해야 해요. 요즘은 정말 쿨해져야 하죠. 이 앨범은 내가 전에 했던 그 무엇보다 나다운 작품이에요." 그해 얼마 후에 그는 "내 상상력에 있을 무언가에 불을 지피는" 데 쓰인 컷업 테크닉이 "나와 내가 했던 것과 내가 가고 있는 곳에 대한 놀라운 것들을 발견하도록" 해주었다고 설명했다. "정말 웨스턴 타로 같아요." 그렇게 나온 한 가지 결과가 보위의 새 캐릭터였다. 종말 후의 수상쩍은 라운지 놈팡이인 핼러윈 잭은 '아주 쿨한 녀석a real cool cat'으로서 (타이틀 트랙에 따르면) 앨범의 배경이 된 파괴된 도시 정경 속 '맨해튼 체이스 꼭대기에 산다lives on top of Manhattan Chase'.

마이크 가슨은 앨범이 "섬뜩하다"고 느꼈다. 나중에 그는 앨범이 "다른 분위기에다가 더 무겁게 느껴졌고 어두운 편이었다"고 말했다. 그는 데이비드의 과로와 약물 복용을 그 원인으로 꼽았다. "내가 보기에 그는 상태가 안 좋아 보였어요. 친구로서 '너 조심하는 게 좋을 거야'라고 말한 기억이 나요. 정말 말랐고, 얼굴도 핼쑥했죠." 《Diamond Dogs》는 보위의 작품에 상주하는 소외, 편집증, 가장 등의 관습적인 이미지로 가득하다. 하지만 한때 아주 매혹적이었던 환상의 세계가 이제 감옥으로 변했음을 드러내는 더 어둡고 고약한 전개를 보인다. 한때 그저 '배우 같은 느낌felt like an actor'을 가졌고 '은막에 낚여 있었던hooked to the silver screen' 보위는 《Diamond Dogs》에 이르러 '내일의 동시 상영locked in tomorrow's double-feature'에 갇힌 채 '내 무대는 끝내주고 거친 분위기까지 나는my set is amazing, it even smells like a street' 상황에서 '밤새 영화 배역an all-night movie role'을 연기한다. 환상이 현실을 강탈하고 〈Five Years〉의 종말론적 조짐이 실현되면서 타락한 섹스, 신체 훼손, 독수리들처럼 빙빙 도는 '유독한poisonous' 기자들 등 폭력적인 이미지들이 나타난다(어떤 곡에서 '거리는 기자들로 가득 차 있고the streets are full of pressmen', 다른 곡에서는 그들이 '직접 만든 소문, 거짓말, 이야기 들을 퍼뜨리고spreading rumours and lies and stories they made up', 또 다른 곡에서는 '수많은 사람이 내 높은 수요를 확인한다tens of thousands found me in demand'). '개떼처럼like packs of dogs' 쓰레기를 뒤지고 다니는 이들에 대한 반복적인 이미지는 '내일tomorrow'에 대한 허무주의의 집요한 거부를 강조한다. 여기서 '내일'은

앨범

절망의 징표처럼 가사를 장악하는 단어다. 이러한 정신적 황무지에 위로가 되는 유일한 인물은 앨범의 클라이맥스에 등장하는 전체주의식 '빅 브러더'로, 그는 보위의 리더십, 굴복, 신념에 대한 계속된 불안을 반복한다.

무엇보다 앨범은 약물 복용에 대한 언급으로 가득하다. 보위의 초기 작품들도 그 주제를 절대 피하지 않았지만, 《Diamond Dogs》에서 보위는 기회가 될 때마다 금기를 언급해 마치 그것을 정상화할 것처럼 가사에 코카인을 고정시켰다. 〈Sweet Thing〉에서 '눈보라 속에서 네 뇌가 얼어붙는데 괜찮아?Is it nice in your snowstorm, freezing your brain?'라고 묻고는 '내가 원하는 것은 그것뿐이야, 거래가 오가는 거리It's all I ever wanted, a street with a deal'라고 음울하게 결론을 내린다. 앨범의 나머지는 무섭게 전례를 따른다: '너는 뭐든 마약을 찔러 넣고 있을 거야, 거기에 내일은 절대 없어You'll be shooting up on anything, tomorrow's never there', '우리 코에 분칠 좀 해야 하나?Should we powder our noses?', '맙소사, 내가 약을 너무 해버리겠네Lord, I'd take an overdose'. 그리고 가장 적나라한 표현은 여기 있다: '우리는 약을 좀 사서 밴드 하나 구경한 다음에 서로 손잡고 강으로 뛰어들 거야We'll buy some drugs and watch a band, and jump in a river holding hands'. 악의 없는 〈Rebel Rebel〉조차 '신호 선과 한 줌의 퀘일루드cue lines and a handful of ludes'를 갖추고 있다. 같은 시기에 데이비드가 믹 론슨의 앨범에서 쓴 가사들도 비슷한 언급으로 채워져 있다는 사실은 주목할 만하다.

1978년에 데이비드는 《Diamond Dogs》를 "우리 도시 생활에 대한 아주 영국적이고 종말론적인 시각"이라고 표현했다. "뉴욕의 첫 경제 위기와 아주 비슷했죠. 전체주의적 홀로코스트 체험을 하면서 확실한 영감을 받았어요. 정말 낙담했죠." 1991년에 그는 이렇게 말했다. "로큰롤을 터무니없게 만드는 게 가장 중요했어요. 심각한 건 무엇이든 조롱하는 셈이었죠. … 그게 당시에 내가 품고 있던 선언문의 일부였어요."

오리지널 발매반은 게이트폴드 슬리브로 나왔고, 그것을 펼쳐 보면 〈Future Legend〉의 가사와 함께 안개 낀 마천루가 담긴 포토-몽타주가 나타났다. 사진을 찍은 사람은 메인맨의 부사장이던 리 블랙 차일더스였다. 그는 데이비드의 공식 사진작가로 고용되었지만 더 유명한 작가에게 밀려 무시당하곤 했다. 몇 년 후에 그는 이렇게 말했다. "데이비드가 나를 사진작가로 생각한 적도 없는 것 같아요. 나를 《Diamond Dogs》에 쓰는 건 그의 아이디어가 아니었고요. 토니 디프리스가 돈 아끼려고 그랬던 거예요." 훨씬 더 악명 높은 것은 앨범의 앞 표지였다. 『Rock Dreams』를 1년 전에 출간하고 원화들을 런던의 비바스(Biba's)에서 전시한 벨기에 아티스트 기 필라에르트(Guy Peellaert)는 믹 재거로부터 완성 전인 《It's Only Rock'n'Roll》의 표지를 디자인해 달라는 요청을 받았다. 데이비드의 분별없는 수집 경향을 제대로 몰랐던 재거는 보위에게 그 의뢰 건을 이야기했다. 훗날 데이비드는 이렇게 말했다. "그 말을 듣자마자 급히 나서서 기 필라에르트한테 내 표지도 작업해 달라고 했어요. 재거는 그것 때문에 나를 절대 용서하지 않았죠!" 이후 재거는 데이비드 앞에서는 절대 새 신발을 신지 말아야 한다고 말했을 것이다.

필라에르트가 보위 몸의 절반을 서커스 괴물처럼 개로 그린 《Diamond Dogs》 그림은 RCA가 그 몸에서 불편한 부분을 수정하면서 유명한 이슈가 되었다. 처리되지 못한 작품 몇 점은 보호망을 빠져나가 현재 수집가들로부터 높은 가격을 책정받고 있다. 2004년 3월에 이베이에서는 수정 전의 표지 작품이 8,988USD라는 어마한 가격에 팔렸다. 1990년 이후 앨범의 다양한 재발매반에는 원본 도판이 복원되었고, 그중에는 필라에르트가 표지 안쪽 디자인으로 만들었다가 거절당한 도판도 있었다. 그 도판에서는 보위와 으르렁대는 사냥개가 뉴욕을 배경으로 등장하고, 월터 로스의 소설 『The Immortal(불멸의 인물)』(주인공은 보위의 오랜 우상이자 그의 1974년 외양에 중요한 영향을 준 '제임스 딘'을 바탕으로 했다)이 보위의 발치에 보란 듯이 펼쳐져 있다. 두 이미지 모두 사진작가 테리 오닐이 촬영한 스튜디오 사진에 바탕을 두고 있다. 그는 개를 데려와서 보위와 비슷한 자세를 취하는 개의 뒷몸을 촬영해 필라에르트의 그림에 더 도움이 되고자 했다. 촬영 마지막에 오닐은 개와 함께 따로 사진을 더 찍자고 데이비드에게 이야기했다. 훗날 사냥개가 예상 밖의 드라마틱한 포즈를 취했던 그 순간을 그는 이렇게 떠올렸다. "보위는 개를 줄로 묶어 두고 있었어요. 개가 누워 있어서 내가 개를 일으켜 세우려고 했죠. 그런데 갑자기 개가 뛰어오른 거예요. 개가 그레이트 데인인가 뭔가 하는 아주 큰 종이라서 엄청난 광경이 펼쳐졌죠. 하지만 데이비드는 그대로 침착하게 앉아 있었어요. 개한테 전혀 반응하

지 않았죠. 빈틈없는 자세를 취하고 있었던 것 같아요. 그런 일이 생기면 대부분의 록스타는 줄행랑을 쳤을 텐데 말이죠. 그가 개를 알아차리지도 못했을 수도 있어요. 물론 그게 사진에는 도움이 됐죠." 한편 《Diamond Dogs》 도판은 지기 스타더스트의 헤어스타일이 나타난 최후의 사례가 된다. 《Pin Ups》에서 정한 관례를 따라 데이비드는 앨범 전체에서 단순히 "Bowie"라고만 기재되어 있다.

《Diamond Dogs》는 1974년 5월 31일에 발매되었다. 미국에서는 무려 40만 달러를 들여 호화 홍보 자료, 타임스퀘어와 선셋 대로에 걸리는 거대 옥외 광고판, 잡지의 2면 광고, "다이아몬드 도그스의 해"라고 적힌 지하철 포스터, 심지어 팝 앨범으로는 거의 최초나 다름없는 특별 촬영된 텔레비전 광고까지 제작했다. 《Diamond Dogs》는 미국을 완벽히 정복하지는 못했지만 늦여름에 차트 5위까지 오르며 보위를 미국에서 어느 정도 위상 있는 아티스트로 만들었고, 결국 8월에 미국에서 골드를 기록했다. 영국에서 앨범은 선매로 바로 1위에 오르며 전작들의 성공을 이어나갔다.

토니 디프리스는 너무 당당하게 앨범의 리뷰 카피를 만들지 않았다. 그 대신 평론가들을 초대해 폼 나는 메인맨 사무실에 몰아넣고 음반 전체를 한 번 쭉 듣도록 했다. 테이프 녹음기 반입이 금지되었고, 가사지도 제공되지 않았다. 그다지 놀랄 일은 아닌데, 일부 평론가들은 큰 인상을 받지 못했다. 『롤링 스톤』의 에릭 에머슨은 이렇게 적었다. "대부분의 노래에 도착, 비하, 공포, 자기 연민이 애매하게 뒤섞여 있다. 노래들을 어떻게 받아들여야 할지 모르겠다. 자기도취적인 공상, 죄의식에 매인 심상, 겁에 질린 예감, 그게 아니면 전부 다 그저 앨리스 쿠퍼를 따라 한 것일까? 불행히도 음악은 무엇에 대한 건지 파악하기 어려울 만큼 별로 와닿지 않는다. 그리고 《Diamond Dogs》는 세상이 아닌 보위의 마지막 한숨 같다." 하지만 데이비드의 기타 연주를 "형편없다"고 표현하고 음반을 "지난 6년을 통틀어 보위가 만든 최악의 앨범"이라고 평가한 에머슨은 소수쪽에 속했다. 『빌보드』는 "1970년대에 보위의 음악적 존재감을 부각할" 앨범에서 "더 영리하고 미학적인 모습을 한 보위가 중심에 나섰다"고 적었다. 『록』 매거진은 "탄탄하고 효력 있는 앨범이자 《Ziggy Stardust》 이후 보위가 완성한 가장 인상적인 작품"이라고 평했다. "《Aladdin Sane》이 인스터매틱 카메라로 기이한 각도에서 찍은 일련의 스냅숏 같다면, 《Diamond Dogs》는 한층 더 깊은 색으로 용의주도하게 그린 그림이 나타내는 자극적인 특징을 갖는다." 영국 평론가들은 똑같이 앨범을 반겼다. 『멜로디 메이커』는 보위의 앨범들이 이제 1960년대 비틀스의 발매작들만큼 경외를 불러일으킨다며 앨범을 "정말 좋다"고 평했고 필 스펙터의 '월 오브 사운드' 프로듀싱 방식과 비교했다. 『사운즈』는 이 앨범을 《Ziggy Stardust》 이래로 가장 인상적인 작품"이라고 평했고, 『디스크』는 "너무 과소평가된 《The Man Who Sold The World》"와 견주었다. "괴상하고 암울하지만 매력적으로 들리고 뛰어나다는 것은 부정할 수 없다. 보위가 지금까지 만든 음악 중에 최고의 음악을 일부 담고 있다. … 정말 보위다운 앨범으로 지금까지 그가 만든 앨범 중에 확실히 가장 뛰어나다."

박력 있는 개라지 록과 신시사이저로 충만하고 정교한 종말론적 발라드 사이를 미친 듯이 오가는 《Diamond Dogs》는 이제 보위의 주요 작품으로 널리 인정받고 있다. 그의 1970년대 초반 앨범들에 담긴 편집증적 공포의 주제 중에서 극적인 정점을 담았고, 그가 기타리스트로서 가진 능력을 설득력 있게 해명했으며, 글램 록을 향한 정력적인 고별사를 전했다. 최고의 순간에는 이 앨범에 붙곤 하던 '콘셉트 앨범'이라는 경멸 섞인 딱지와 팝 음악의 한계를 모두 피해 갔다. 데이비드는 『롤링 스톤』 인터뷰에서 윌리엄 버로스에게 이렇게 말했다. "노래는 특질, 모양, 본체를 갖고 사람들이 자기만의 도구로 사용할 만큼 사람들에게 영향을 줘야 해요. 록스타들은 온갖 철학, 스타일, 역사, 글 등을 완전히 이해하고 거기서 얻은 것을 뱉어내죠." 〈We Are The Dead〉, 〈Big Brother〉, 탁월한 〈Sweet Thing/Candidate〉 연작 등 여러 곡에서 《Diamond Dogs》는 록 음악이 남긴 기록 가운데 꽤 절묘하고 주목할 만한 사운드를 내뱉으며 바로 이것을 이루어냈다.

DAVID LIVE

RCA Victor APL 2 0771, 1974년 10월 [2위]
RCA PL 80771, 1984년
EMI DBLD 1, 1990년 8월
EMI 7243 874304 2 5, 2005년 2월
EMI 7243 874304 9 5, 2005년 11월 (DVD-Audio)

오리지널반: 1984 (3'20") | Rebel Rebel (2'40") | Moonage

Daydream (5'10") | Sweet Thing (8'48") | Changes (3'34") | Suffragette City (3'45") | Aladdin Sane (4'57") | All The Young Dudes (4'18") | Cracked Actor (3'29") | Rock'n Roll With Me (4'18") | Watch That Man (4'55") | Knock On Wood (3'08") | Diamond Dogs (6'32") | Big Brother (4'08") | The Width Of A Circle (8'12") | The Jean Genie (5'13") | Rock'n'Roll Suicide (4'30")

1990년 재발매반 보너스 트랙: Band Intro (0'09") | Here Today, Gone Tomorrow (3'32") | Time (5'19")

2005년 재발매반: 1984 (3'23") | Rebel Rebel (2'42") | Moonage Daydream (5'08") | Sweet Thing/Candidate/Sweet Thing (Reprise) (8'35") | Changes (3'35") | Suffragette City (3'45") | Aladdin Sane (4'59") | All The Young Dudes (4'15") | Cracked Actor (3'25") | Rock'n Roll With Me (4'18") | Watch That Man (5'04") | Knock On Wood (3'29") | Here Today, Gone Tomorrow (3'40") | Space Oddity (6'27") | Diamond Dogs (6'25") | Panic In Detroit (5'41") | Big Brother (4'11") | Time (5'22") | The Width Of A Circle (8'11") | The Jean Genie (5'19") | Rock'n'Roll Suicide (4'47")

• 뮤지션: 3장 "DIAMOND DOGS' 투어' 참고 | 녹음: 타워 시어터(필라델피아), 레코드 플랜트 스튜디오(뉴욕) | 프로듀서: 토니 비스콘티

《David Live》는 비범했던 'Diamond Dogs' 투어 중 필라델피아 타워 시어터에서 열린 이틀간의 일정을 기록한 작품으로 매력과 좌절감을 동시에 전한다. 쇼가 전하는 충격 중에는 시각적 요소가 중요한데, 라이브 앨범은 화려하고 극적인 경험의 실제를 담기 불가능하다. 다그마가 찍어 슬리브에 실은 흐릿하고 매력 없는 사진들은 공연의 장관을 재현하지 못하고, 그저 이 무대에 선 데이비드가 코카인 중독에 휘말려 얼마나 아파 보이는지만 드러낸다.

《Young Americans》 세션이 시작하기 한 달 전이자 투어 초기 일정 중 막바지에 진행된 녹음은 이상과 거리가 먼 환경에서 이루어졌다(3장 참고). 녹음 날짜의 경우 일부 재발매반에서 잘못 표기될 정도로 어느 정도 혼동이 있었다. 토니 비스콘티에 따르면 1974년 7월

11일과 12일이 맞는다고 한다. 공연 녹음은 《Diamond Dogs》의 엔지니어 키스 하우드가 맡았는데, 이 작업이 그가 보위와 가진 짧은 제휴에 마침표를 찍었다. 몇 년 후 하우드는 반스의 올림픽 스튜디오에서 귀가를 하다가 자동차 사고로 목숨을 잃었다. 당시 그는 마크 볼란의 생명을 앗아간 바로 그 나무에 부딪힌 것으로 추정된다.

보위에게 가장 호의적인 평론가에게도 《David Live》는 옥석혼효(玉石混淆) 같은 작품이다. 'Diamond Dogs' 투어의 다른 부틀렉을 들은 이라면 알다시피, 앨범의 공연 수준은 (무엇보다 데이비드의 목소리는) 쇼에 늘 함께하던 높은 퀄리티를 정확히 반영하지 못한다. 게다가 오리지널 버전의 믹싱은 받아들이기 까다롭고 힘들다. 토니 비스콘티는 지저분한 녹음 상태(그는 믹싱 단계에만 관여했기 때문에 여기엔 책임이 없었다)와 RCA의 요청에 따라 성급하게 이루어진 후시 프로덕션을 그 원인으로 보았다. 당시 RCA는 투어의 두 번째 일정에 맞추어 앨범을 내기를 바랐다. 비스콘티는 이렇게 말했다. "그 녹음을 들어보면 아주 불안정하고 깊이가 없다는 걸 알 수 있을 거예요. 그가 무대에 12명 정도의 뮤지션과 함께한 것 치고는 꽤 빈약하게 들리죠. … 내가 손을 댄 작품 중에 손꼽을 정도로 빠르고 조잡하게 작업한 앨범이에요. 전혀 자랑스럽지가 않죠." 백킹 보컬과 일부 색소폰 파트는 레코드 플랜트에서 다시 녹음되었다. 비스콘티에 따르면 "추측컨대 백킹 보컬 가수들과 관악기 연주자들이 흥분해서 돌발적으로 자주 마이크에서 떨어졌던 것"이 원인이었다. 이와 비슷하게 마이크 가슨도 〈Aladdin Sane〉에서 피아노 솔로를 다시 녹음했다. "원래 녹음이 지워졌거든요. 16트랙에 불과했기 때문에, 그때는 그게 유일한 해결책이었던 것 같아요."

믹싱은 필라델피아에서 《Young Americans》 세션을 시작하기 전인 7월에 뉴욕 일렉트릭 레이디 스튜디오에서 진행되었다. 2004년에 옥션으로 나온 당시 스튜디오 아세테이트반의 라벨을 보면 앨범의 가제는 'Wham Bam! Thank You Mam!'이었다.

과거와 마찬가지로 앨범은 대서양 양쪽에서 Top10에 올랐지만(이로써 보위는 영국에서 앨범을 가장 많이 판매한 주인공 자리를 2년 연속으로 지켰다), 매체들은 대체로 조용한 가운데 가끔 적대적인 반응을 보였다. 『크림』의 레스터 뱅스는 "무대 위의 어색한 소품과 동

작을 모두 차치하고, 최근 라이브 앨범은 형편없는 허세다.』『멜로디 메이커』의 크리스 찰스워스는 데이비드가 "목이 쉬어 걸걸하며 음 이탈을 자주한다"고 지적했고, 찰스 샤 머리는 앨범을 "노골적인 계약이자 자기 풍자"의 한 예로 여겼다. 보위 본인도 1977년에 『멜로디 메이커』와 가진 인터뷰에서 《David Live》를 평가 절하했다. "젠장, 그 앨범 말이죠! 나는 한 번도 안 들어봤어요. 그 앨범에는 흡혈귀의 이빨이 다가오고 있는 듯한 긴장감이 도사리고 있을 거예요. 그리고 그 커버 사진 말이죠! 젠장, 내가 꼭 무덤에서 막 나온 것처럼 보이죠. 실제로 그렇게 느꼈어요. 음반 제목을 '데이비드 보위는 살아있고 잘 지내며 원칙만 좇으며 지내고 있습니다'라고 지었어야 했어요." [*브로드웨이 쇼이자 보위에게 지속적으로 영향을 미친 「Jacques Brel Is Alive And Well And Living In Paris(자크 브렐은 파리에서 잘 먹고 잘 살고 있다)」를 반어적으로 언급한 것이다—옮긴이 주]

라이코의 1990년 재발매반에는 〈Time〉과 〈Here Today, Gone Tomorrow〉가 보너스 트랙으로 추가되었다. 그리고 2005년 2월에야 《David Live》 녹음 전체가 온전한 형태로 발매되었다. 여기에는 (앞서 싱글 〈Knock On Wood〉의 B면과, 이어서 나온 《Bowie Rare》에만 수록되었던) 멋진 곡 〈Panic In Detroit〉와 한동안 공개되지 않다가 30년 만에 베일을 벗은 〈Space Oddity〉가 추가되었다. 이 버전에 대해 토니 비스콘티는 이렇게 설명했다. "우리가 이 앨범을 처음 냈을 때 〈Space Oddity〉를 뺐는데, 데이비드가 무대에서 전화기로 노래를 불러서 소리가 구려서 그랬던 거예요. 요즘 기술로 그 문제를 해결할 수 있었죠." 다른 네 곡은 실제 공연 순서에 따라 제자리에 들어갔다. 이로써 2005년 재발매반은 여태껏 나온 'Diamond Dogs' 공연 관련 녹음 중에 가장 믿을 만한 결과물로 자리했다. 이에 더해 토니 비스콘티가 1974년 당시 사용할 수 없었던 일련의 디지털 툴로 깔끔하게 정리한 아주 새로운 믹싱 계시(啓示)나 다름없다. 앨범은 여전히 적나라하고 기이하지만, 사운드의 온도, 심도, 명도는 정말 새롭기 때문이다. 비스콘티가 5.1과 DTS 서라운드 믹싱으로 처리해 2005년 11월에 'DVD-Audio'로 나온 버전은 훨씬 더 인상적이다. 비스콘티의 말에 따르면 "오리지널 믹싱보다 500퍼센트 더 낫다."

결국 《David Live》는 앨범을 둘러싼 단호한 반응과 불운한 배경에도 불구하고 《Diamond Dogs》와 《Young Americans》를 교차하는 시기를 담은 가치 있는 기록으로 남았다. 2005년에 새로운 믹스를 거친 녹음에도 간혹 귀에 거슬리는 부분이 어쩔 수 없이 나타나긴 하지만, 훌륭한 공연을 담은 신선하고 솔직한 음반임은 틀림없다. 카바레 스타일로 편곡한 〈All The Young Dudes〉와 〈The Jean Genie〉는 매력적이고, 〈The Width Of A Circle〉과 〈Panic In Detroit〉는 장려하다. 멜로드라마틱한 베이거스 토치송으로 새롭게 태어난 명곡 〈Rock'n'Roll Suicide〉는 그중 으뜸이다.

《David Live》 초판은 더블 LP의 둘째 면과 넷째 면이 바뀐 상태로 잘못 나왔다. 그리고 1979년 7월에 RCA는 《David Live》를 한 장짜리 앨범으로 편집해 《Rock Concert-Live At The Tower, Philadelphia 1974》라는 제목으로 네덜란드에서 발매했다. 이는 《Stage》가 네덜란드 시장에서 유독 선전하면서 나온 보기 드문 조치로 이해할 수 있다.

YOUNG AMERICANS

RCA Victor RS 1006, 1975년 3월 [2위]
RCA PL 80998, 1984년 10월
EMI EMD 1021, 1991년 4월 [54위]
EMI 7243 5219050, 1999년 9월
EMI 0946 3 51258 2 5, 2007년 3월

Young Americans (5'10") | Win (4'44") (5.1 mix: 4'48") | Fascination (5'43") | Right (4'13") | Somebody Up There Likes Me (6'30") | Across The Universe (4'30") (5.1 mix: 4'42") | Can You Hear Me (5'04") | Fame (4'12")

1991년 재발매반 보너스 트랙: Who Can I Be Now? (4'36") | It's Gonna Be Me (6'27") | John, I'm Only Dancing (Again) (6'57")

2007년 재발매반 보너스 트랙: John, I'm Only Dancing (Again) (7'03") | Who Can I Be Now? (4'40") | It's Gonna Be Me (with strings) (6'28")

2007년 재발매반 보너스 DVD 트랙: 1984 | Young Americans | Dick Cavett Interviews David Bowie

• 뮤지션: 데이비드 보위(보컬, 기타, 피아노), 카를로스 알로마

(기타), 마이크 가슨(피아노), 데이비드 샌본(색소폰), 윌리 위크스(베이스), 앤디 뉴마크(드럼), 래리 워싱턴(콩가), 파블로 로사리오(퍼커션), 아바 체리·로빈 클라크·루더 밴드로스·앤서니 힌튼·다이앤 서믈러·워렌 피스(백킹 보컬), 추가로 (〈Across The Universe〉와 〈Fame〉에) 존 레넌(보컬, 기타), 얼 슬릭(기타), 에미르 크사산(베이스), 데니스 데이비스(드럼), 랠프 맥도널드(퍼커션), 진 파인버그·진 밀링턴(백킹 보컬) | 녹음: 시그마 사운드 스튜디오(필라델피아), 일렉트릭 레이디 스튜디오(뉴욕) | 프로듀서: 토니 비스콘티(〈Across The Universe〉, 〈Fame〉: 데이비드 보위, 해리 매슬린)

《Young Americans》로 미국에서 누구나 아는 이름이 된 후 1년이 지난 1976년, 보위는 『멜로디 메이커』에 이렇게 말했다. "내가 여기서 확실히 자리매김을 하려면 히트 앨범을 만들어야겠다고 생각했어요. 그래서 가서 만들었죠. 정말로 크게 어렵지 않았어요."

1974년 7월 필라델피아의 타워 시어터에 머무는 동안, 데이비드는 마이클 케이먼과 함께 아바 체리의 신곡을 녹음하기 위해 그 도시에 위치한 시그마 사운드 스튜디오를 처음 방문했다. 시그마는 케니 갬블과 레온 허프가 이끄는 필라델피아 인터내셔널 레이블의 본거지였다. 이 레이블의 소속 아티스트들(스리 디그리스, 오제이스, 스타일리스틱스, 스피너스)은 미국의 흑인 음악 혁명에서 중심을 이루고 있었다. 〈1984〉와 〈Rock'n Roll With Me〉와 같은 노래들은 '필리 사운드'의 소울과 펑크(funk)를 향한 데이비드의 열정을 이미 암시한 바 있었고, 앞선 4월에 기타리스트 카를로스 알로마와 이루어진 만남은 그의 새로운 음악적 포부를 공고히 했다. 10년 전 매니시 보이스로 활동하고 있을 때 데이비드에게 가장 보물 같은 앨범은 제임스 브라운의 《Live At The Apollo》였는데, 그가 알로마를 만났을 때 그의 "인생에서 아폴로에 간다는… 위대한 꿈"이 이루어졌다. 수년 후 그는 "믿을 수 없었다"고 당시를 회상했다. "카를로스가 아폴로를 잘 알 뿐 아니라 그곳의 전속 밴드에서 활동까지 하고 있었죠." 아나나 다를까 1974년 4월 『록』 매거진에서 보위는 "할렘의 아폴로에 갔다"고 밝혔다. "대부분의 뉴욕 사람들은 백인일 경우 거기에 가기를 무서워하는 것 같아요. 하지만 음악은 끝내주죠!" 1974년 봄에 보위는 배리 화이트, 아이슬리 브라더스, 오하이오 플레이어스(보위는 이들의 노래 〈Here Today, Gone Tomorrow〉를 그의 레퍼토리에 곧 넣는

다), 심지어 그가 매디슨 스퀘어 가든에서 공연으로 접한 잭슨 파이브를 극찬하고 있었다.

'Diamond Dogs' 투어 스케줄에 따라 6주간의 휴식기에 돌입한 보위는 《David Live》를 믹싱하기 위해 뉴욕으로 돌아왔다. 그리고 시그마 사운드로 돌아갈 것을 대비해 자신이 듣고 싶어 하던 흑인 음악 앨범 쇼핑 리스트를 코린 슈왑에게 건넸다. 세션을 몇 주 앞둔 시기에 미국 차트 정상은 휴스 코퍼레이션의 〈Rock The Boat〉와 조지 맥크레이의 〈Rock Your Baby〉가 차지했다. 물론 초기 디스코 무브먼트에서 최대 히트곡은 아직 나오지 않고 있었다.

처음에 데이비드는 'MFSB'('Mothers, Fathers, Sisters, Brothers'의 깔끔한 두문자어. 더 선정적인 대안을 추론하기란 어렵지 않다)라는 시그마의 전속 리듬 그룹을 고용하고 싶어 했다. 하지만 퍼커션 연주자 래리 워싱턴을 제외한 나머지 멤버들이 다른 프로젝트로 분주한 바람에 뉴욕에서 새로운 채용 작업이 시작되었다. 투어 밴드에서 마이크 가슨, 데이비드 샌본, 파블로 로사리오가 남았고, 얼 슬릭은 1974년 4월에 룰루의 세션에서 기타를 연주한 푸에르토리코 출신의 카를로스 알로마로 바뀌었다. 그는 아폴로에서 메인 인그리디언트 밴드와 함께 활동한 것은 물론 제임스 브라운, 벤 E. 킹, 척 베리, 윌슨 피켓 등 여러 아티스트와 투어를 다닌 경험도 갖고 있었다. 알로마는 토니 뉴먼과 허비 플라워스의 후임으로 메인 인그리디언트의 드러머이자 전에 슬라이 앤드 더 패밀리 스톤에 있었던 앤디 뉴마크, 그리고 아이슬리 브라더스와 오래 활동한 전설적인 흑인 베이시스트 윌리 위크스를 추천했다. 데이비드가 런던에 있던 토니 비스콘티에게 연락해 윌리 위크스와 함께한다고 말하자, 그 프로듀서는 바로 다음 비행기를 잡아탔다. 훗날 비스콘티는 "내가 베이스 연주자잖아요. 그 사람은 내 우상이었어요"라고 말했다.

예비 데모 작업은 1974년 8월 8일 시그마에서 시작했고, 토니 비스콘티는 녹음을 제대로 시작하기 위해 3일 후에 도착했다. "세션이 4시부터 예정되어 있었는데 나는 호텔에 5시에 도착해서 부리나케 스튜디오로 갔어요. 시차 적응이 안 돼 힘들었죠." 당시 신 리지(Thin Lizzy)의 《Nightlife》 작업을 막 마친 상태였던 비스콘티는 당시를 이렇게 회상했다. "데이비드는 한밤중에 도착했어요. 그 시기에 아주 말라 있었고 밤낮이 바뀐 채로 지내고 있었죠. 오전 11시에 자러 가고 그러는 식

이었어요. 하지만 녹음 첫날 밤, 우리가 그날 밤 〈Young Americans〉를 녹음하면서 감돈 기운에는 어떤 전율이 흘렀어요." 데이비드의 초대를 받은 카를로스 알로마의 부인 로빈 클락은 세션에서 백킹 보컬리스트로 나섰고, 오랜 학교 친구인 카를로스를 만나기 위해 잠시 들렀던 무명 가수 루더 밴드로스도 함께 백킹 보컬리스트를 맡았다.

세션은 정신없이 진행되어 2주 만에 마무리되었다. 토니 비스콘티는 이렇게 말했다. "데이비드는 주로 즉석에서 노래를 했어요. 노래는 작곡은 돼 있었지만 시간이 가면서 다시 많이 편곡되었고요. 정리된 게 하나도 없었어요. 하나의 거대한 잼 세션이 되고 말았죠." 나날이 늘어나는 각성제, 코카인 복용량 탓에 보위는 자기 기준에서 봤을 때도 워커홀릭이 되고 말았다. 밴드가 스튜디오에서 자는 동안에도 밤낮으로 깨어 있는 상태로 녹음을 진행했다. 훗날 익명의 한 뮤지션이 밝힌 바에 따르면 데이비드는 "뉴욕에서 배달된 코카인을 몇 시간 동안 기다렸고, 그게 올 때까지 녹음을 하지 않았다." 수년 후에 보위도 이렇게 인정했다. "내 약물 문제가 내 목소리에 큰 문제를 초래했어요. 내가 고음을 노래하거나 팔세토로 확 들어가거나 하고 싶을 때면 정말 쉿소리가 나서 항상 고생했죠. 하지만 결국에는 그때까지 작업했던 그 무엇보다 이 앨범에서 가장 높은 음으로 부른 것 같아요." 마이크 가슨은 데이비드와 "새벽 4시, 5시, 6시까지" 밤을 샜다고 기억했다. "그가 놀라운 창의성을 만끽하던 기억이 나요. 그는 그저 흐름을 타고 있었죠."

시그마 세션은 상당한 결실을 맺었다. 수년 동안 빛을 보지 못한 아웃테이크 중에는 〈After Today〉, 〈Who Can I Be Now?〉, 〈It's Gonna Be Me〉, 〈John, I'm Only Dancing (Again)〉, 〈Lazer〉, 〈Shilling The Rubes〉, 〈It's Hard To Be A Saint In The City〉의 폐기된 재녹음 버전, 신화와 같은 아웃테이크인 〈Too Fat Polka〉 등이 있었다. 비스콘티는 이렇게 말했다. "소규모의 팬들이 집단으로 스튜디오 밖에 서서 밤새 귀를 쫑긋 세우고 있었어요. 마지막 날에 데이비드가 그 친구들을 딱하게 여기고는 안으로 초대해서 걔들한테 한 시간 동안 음악을 들려줬죠." 1974년 8월 23일 새벽에 있었던 이 즉석 감상 파티를 찍은 사진들은 나중에 신문과 잡지, 그리고 2007년 재발매반 부클릿에 실렸다. 그리고 수년 후에 보위는 필라델피아 콘서트에서 선보인 〈Young Americans〉를 여전히 '시그마 키즈'에게 애정을 담아 바치고 있었다.

2009년 9월, 〈Shilling The Rubes〉, 〈Lazer〉, 〈After Today〉의 미공개 테이크, 타이틀 트랙(이때만 해도 복수가 아닌 단수를 써서 〈Young American〉이었다)을 수록한 1974년 8월 13일자 시그마 세션의 릴테이프가 잠시 이베이에 매물로 나왔다. 법적인 소문이 나오고 나서 테이프는 바로 매물 목록에서 빠졌지만, 그 네 곡의 짧은 발췌 부분이 이미 인터넷에 유출된 후였다. 스튜디오에서 있었던 잡담까지 담긴 이들 기록은 작업 초기 단계의 앨범의 모습을 짧게나마 흥미롭게 보여준다.

2주의 작업 기간이 끝을 향해 가는 사이, 세션은 토니 디프리스와의 논쟁 탓에 악화일로를 걸었다. 디프리스는 데이비드의 신곡을 마음에 들어 하지 않았고, 값비싼 'Diamond Dogs' 세트를 버리고 다음 가을 투어를 나서려는 보위의 입장에 반대했다. 그해 8월 『로스앤젤레스 타임스』와 가진 인터뷰에서 보위는 《David Live》를 홍보해야 했지만 그 대신 6개월이 지나서야 나올 새 앨범에 대해 열변을 토하면서 자신의 매니저에게 저항했다. "내가 있는 음반사는 내가 이거 하는 걸 안 좋아해요. 하지만 나는 이번 앨범이 너무 설레요. … 그 작품은 내가 말할 수 있는 그 무엇보다 지금 내 위치를 더 잘 말해줄 수 있어요." 그는 과거에 자신이 "공상과학 소설 패턴"을 썼다고 설명했다. "콘셉트, 아이디어, 이론을 내세우려고 했었거든요. 하지만 이번 앨범은 그거랑 전혀 상관없어요. 그저 감정에 따랐어요. … 보이는 콘셉트가 없어요." 그는 앨범의 개인적인 진정성을 강조했다. "정말 개인적이었던 《Space Oddity》 앨범 이래로 실제로 이번이 나와의 만남에 가장 가까운 앨범이에요." 그리고 이런 설명에 다음과 같은 이야기를 덧붙였다. "내가 《Diamond Dogs》에서 가장 큰 쾌감을 느낀 〈Rock'n Roll With Me〉와 〈1984〉는 적어도 내 안에는 내가 기뻐할 만한 또 다른 앨범이 있음을 나한테 알려줬어요." 흑인 보컬 스타일을 흉내 낸 것에 대해서는 이렇게 말했다. "내가 그렇게 부르는 데 필요한 자신감을 갖는 건 지금뿐이에요. 난 항상 그런 음악을 노래하고 싶었어요. 그러니까 내가 좋아하는 아티스트들이 그런 사람들이고요. … 재키 윌슨 같은 타입."

'Soul' 투어가 1974년 11월 필라델피아에서 치러졌을 때, 보위와 비스콘티는 시그마로 돌아가 오버더빙을 하고 믹싱을 시작할 기회를 가졌다. 앨범의 수많

은 가제에는 'Dancin'', 'Somebody Up There Likes Me', 'One Damn Song'(타이틀 트랙 인용), 'Shilling The Rubes'(미국 속어로 대략 '잘 속는 사람들을 사기 치다'라는 뜻. 1970년의 하이프 철학을 연상시킨다), 'The Gouster'(토니 비스콘티에 따르면 이것은 당시 거리에서 쓰이던 속어로 '거리를 걸으며 손가락을 튕기는 쿨하고 힙한 사내'를 뜻한다. 하지만 『Cassell's Dictionary Of Slang(카셀 속어 사전)』에서 'gowster'를 '마리화나, 모르핀, 또는 헤로인을 상습 복용하는 자'라고 정의한다는 점은 상기할 만하다) 등이 있었다. 1974년 12월 데이비드는 앨범이 실제로 'Fascination'으로 불릴 것이라고 『디스크』에 밝혔다. 그즈음 신곡을 완성했다는 것을 가리키는 말이다. 실제로 존 레넌과 가진 협업이 8월에 시그마에서 끝났다는 견해가 일반적인데, 이는 상당히 부정확한 정보다. 'Soul' 투어 막바지인 12월에 보위는 토니 비스콘티, 카를로스 알로마, 데이비드 샌본과 함께 뉴욕의 레코드 플랜트 스튜디오에 들어가서 〈Win〉과 〈Fascination〉을 녹음했다. 참고로 후자는 루더 밴드로스가 투어의 서포트 순서에서 공연한 작품 〈Funky Music〉을 새로 만든 곡이다. 필라델피아 세션을 치르고 얼마 지나지 않았을 때 토니 비스콘티가 정리한 《The Gouster》의 초기 트랙리스트를 보면 아무 곡도 녹음되지 않았다. 이 단계에서 앨범은 〈John, I'm Only Dancing (Again)〉으로 시작해 〈Somebody Up There Likes Me〉, 〈It's Gonna Be Me〉, 〈Who can I Be Now?〉, 〈Can You Hear me〉, 〈Young Americans〉, 〈Right〉 순으로 이어질 예정이었다. 12월에 『디스크』에 나온 《Fascination》의 트랙리스트를 보면 새로 완성된 〈Win〉과 〈Fascination〉이 〈Who Can I Be Now?〉와 〈Somebody Up There Likes Me〉를 밀어냈다. 이 단계에서 〈John, I'm Only Dancing (Again)〉은 여전히 첫 곡으로 올라 있었지만, 상황은 완전히 더 극단적인 재고를 야기할 참이었다. 다시 말하건대, 앞선 이야기들은 《Young Americans》에서 가장 유명한 협업에 관한 날짜를 두고 숱한 혼란을 야기했다. 많은 이가 협업이 1974년 말에 있었다고 하지만, 키스 배드맨이 일별로 정리한 엄청난 책 『The Beatles After The Break-Up(해체 후의 비틀스)』에서 밝혔듯이 실제 녹음은 1975년 1월에 있었다.

런던에서 토니 비스콘티가 이미 타이틀 트랙을 믹싱한 상황에서 보위와 그의 프로듀서는 12월과 1월 동안 레코드 플랜트에 주기적으로 나가 전속 엔지니어 해리 매슬린과 함께 《Young Americans》를 믹싱했다. 보위는 뉴욕의 피에르 호텔에서 스위트룸 두 개를 빌렸고, 그곳에서 자신이 제안받은 《Diamond Dogs》 영상을 위한 모형 세트 제작과 시험 장면 촬영으로 자유 시간을 보냈다. 이와 같은 시기에 존 레넌은 레코드 플랜트에서 커버 앨범 《Rock'n'Roll》의 마무리 작업을 진행하고 있었다. 당시 그는 결국 1년 동안 이어진 그의 유명한 '잃어버린 주말'을 보내고 있었고, 앞선 9월에 로스앤젤레스에서 보위를 처음 만났다. 아바 체리에 따르면 데이비드는 레넌을 "경외하고" 있었지만, 뉴욕에서 두 사람이 친해지면서 협업의 가능성이 높아졌다. 1월 초에 일렉트릭 레이디 스튜디오 근처에서 즉흥적으로 이루어진 잼 연주가 세션으로 이어졌고, 이때 데이비드가 커버한 〈Across The Universe〉와 신곡이자 엄청난 명곡인 〈Fame〉이 탄생했다. 이 녹음을 위해 데이비드는 카를로스 알로마, 에미르 크사산, 'Soul' 투어 밴드의 다른 멤버들을 끌어들였다. 이때 얼 슬릭과 데니스 데이비스는 보위의 스튜디오 작업에 처음 참여하게 되었다. 새로운 얼굴로는 드러머 랠프 맥도널드와 백킹 보컬리스트 진 밀링턴과 진 파인버그가 있었다. 훗날 얼 슬릭과 결혼하게 되는 밀링턴은 데이비드가 상당히 좋아했는데, 그즈음 해체했던 여성 그룹 패니의 멤버였다. 수년 후 『롤링 스톤』을 상대로 보위는 이렇게 말했다. "미국 록에서 손에 꼽을 정도로 중요한 여성 밴드가 흔적도 없이 묻혀 버렸어요. 그게 바로 패니죠. 1973년 즈음, 활동 당시에… 그들은 정상급 록 밴드였어요. 비범했죠. … 그 누구 못지않게 중요한 팀이었어요. 타이밍이 안 맞았죠. 패니가 부활하면 나는 내 할 일이 끝났다고 느낄 거예요."

토니 비스콘티는 일렉트릭 레이디 세션 당일 아침에 앨범을 끝냈다고 믿고 영국으로 돌아왔다. "존, 데이비드, 나, 이렇게 셋이서 아침 10시까지 잠도 안 자고 같이 좋은 시간을 보냈어요. 나는 그들과 같이 스튜디오에 있었으면 좋겠다 싶었죠." 당시 비스콘티는 런던의 AIR 스튜디오에서 세션 뮤지션들과 함께 〈Win〉, 〈Can You Hear Me〉, 〈It's Gonna Be Me〉의 현악 파트를 녹음하느라 정신이 없었다. "앨범을 믹싱하고 2주 후에 데이비드가 나한테 전화를 해서 〈Fame〉을 이야기했죠. 아주 미안해하고 난처해했어요. 우리가 몇 트랙 빼고 이 곡들을 넣는 데 내가 기분 나빠하지 않길 바란다고 그가

말했죠." 비스콘티 없이 데이비드는 새 곡들을 해리 매슬린과 함께 프로듀스하고 믹스했다(매슬린은 앨범에 전체적으로 참여한 공로를 근년 들어 더 많이 인정받았다. EMI의 1999년 재발매반에서 매슬린은 〈Young Americans〉를 제외하고 본인의 작업으로 정평이 난 레넌의 두 곡을 비롯한 모든 곡에서 공동 프로듀서로 인정받았고, 〈Can You Hear Me〉는 보위와 매슬린만 프로듀싱한 것으로 기록되었다. 하지만 이야기는 복잡하다. 2006년에 비스콘티는 이렇게 말했다. "크레딧상의 오류였어요. 그것 때문에 괜히 신경 쓰이는 건 아니지만, 내가 그 노래를 프로듀스했고, 내가 런던에 현악을 녹음하러 돌아간 다음에 데이비드 보위와 매슬린이 추가 작업을 조금 한 거예요." 새로운 두 곡에 자리를 내주기 위해 〈Who Can I Be Now?〉와 〈It's Gonna Be Me〉가 앨범에서 빠졌다. 훗날 비스콘티는 이렇게 말했다. "아름다운 곡들이에요. 그가 그 노래들을 쓰지 않기로 했을 때 나는 화가 났고요. 그가 발표하기 다소 꺼리던, 개인적인 내용을 담은 노래들이었던 것 같아요. 꽤 모호한 곡들이라 그가 그 노래들에서 말하려던 걸 내가 안다고도 생각하지 않았죠!" 두 곡은 한동안 발매되지 않다가 1991년 라이코디스크 재발매반과 2007년 《Young Americans》 CD/DVD 스페셜반에 보너스 트랙으로 공개되었다. 후자의 경우 토니 비스콘티의 주도로 탄생한 앨범 전체의 새로운 5.1 리믹스 버전이 포함되었고, 이때 비스콘티는 〈It's Gonna Be Me〉를 라이코 버전에서 빠졌던 화려한 스트링 편곡으로 장식했다.

레넌의 곡을 프로듀스하지 못한 것에 대해 비스콘티는 달관한 듯했다. "내가 울지 않았다고 한다면 그건 거짓말이죠. 속상했어요. 레넌과 정말 잘 지냈고, 같이 했으면 내 레코딩 경력에서 가장 멋진 경험이 되었겠죠. 하지만 할 수 없죠." 그 만남이 오래 지속된 결과는 비스콘티가 레넌의 당시 여자친구인 메이 팽을 소개받은 것이었다. 훗날 비스콘티는 그녀와 결혼한다. 수년 후에 보위는 "토니 앞에서 절대 새 여자친구랑 있지 말아요!" 하고 농담을 하기도 했다.

존 레넌이 데이비드의 활동에 관여한 다른 사례로 그가 그의 매니저로부터 벗어나는 방법에 대한 고언이 있었다. 비틀스 해체 후 그때까지 레넌은 앨런 클라인을 상대로 승산 없는 싸움을 벌이고 있었다. 훗날 데이비드는 이렇게 말했다. "내 문제를 완전히 해결해준 사람이 바로 존이었어요. 내가 정말 순진하다는 걸 깨달았죠. 이

계약이라는 것들을 처리해줄 누군가가 반드시 더 필요하다고 생각했어요." 레넌과 상의한 직후, 보위는 토니 디프리스와 메인맨으로부터 자신을 떼어 놓기 위한 소송 절차에 들어갔다. 코린 슈왑은 마이클 리프먼이라는 비벌리힐스 변호사와 연락했고, 리프먼은 1월 말에 데이비드를 대신해서 메인맨을 상대로 소송을 시작했다.

RCA는 당연히 아티스트 편을 들었다(일부 간부들은 자신들이 수년 동안 디프리스에게서 받은 굴욕을 갚아줄 기회를 즐겼다고 훗날 전기 작가들에게 말했다). 그리고 발매되지 않은 《Young Americans》가 중요한 협상 카드가 되었다. 유명 게스트의 협업으로 탄력을 받은 새 앨범이 데이비드가 미국에서 활동하는 데 돌파구를 마련할 것이라고 레이블은 이미 자신하고 있었다. 보위는 현명하게 은행 금고에 시그마 사운드 마스터를 봉해 두었고, RCA의 제프 해닝턴은 레넌의 두 곡을 메인맨의 손이 닿기 전에 거둬들이기 위해 달러 지폐를 들고 한밤중에 일렉트릭 레이디 스튜디오를 방문했다. 디프리스는 앨범 발매를 막으려고 했지만 실패했다. 소송은 1975년 내내 이어지면서 쇼 비즈니스 역사에서 손에 꼽을 정도로 많이 회자되는 법적 분쟁 사례로 남았고, 그 여파는 길고 불편했다. 결국 나타난 타협의 결과는 디프리스가 승자가 되었다는 판단이 지배적이다. 데이비드는 1980년대가 되어서야 비로소 록스타라는 지위에 대체로 알맞은 금액을 벌기 시작했다. 협상 조건 중에는 1982년 9월 30일(데이비드가 디프리스와 맺은 원래 계약의 종료 시점)까지 새로 썼거나 녹음된 작품에 대해 메인맨에 16퍼센트의 저작권 사용료를 지불한다는 동의가 있었다. 1982년 10월부터 데이비드는 자신의 신곡에 대해 완전한 권리를 갖게 되지만, 디프리스는 1982년 전의 작품에서 나온 수익의 일부를 영구히 유지했다. 그는 계약 해지 동의 때부터 1982년 9월까지 나온 작품에서 추후에 나오는 모든 수익의 16퍼센트, 데카 시절 작품부터 《David Live》까지 해당하는 모든 작품에서 추후에 나오는 전체 수익의 무려 50퍼센트를 받게 된다.

메인맨 논쟁에 대한 분석에서 데이비드가 1970년부터 자신이 사인한 문서들을 자세히 살펴보지 못한 데 대해 자책했다는 점은 반드시 짚고 넘어가야 한다. 그리고 물론 떠들썩한 메인맨 사건의 지독한 광기는 그가 전 세계 대중 앞에 서는 데 중요한 역할을 했다. 1978년에 데이비드는 『멜로디 메이커』에 이렇게 말했다. "내

화는 2년 전에 다 풀렸어요. 내가 기대거나 기대지 못한 그런 온갖 감정들이 거의 사라졌죠. … 물론 그런 말도 안 되는 일들이 없었다면 내가 그 정도의 악명을 얻지는 않았겠죠. … 처음의 그런 터무니없는 호들갑이 없었다면 어떤 멋진 일들은 안 일어났을 거예요. 그와 주변 괴짜들의 노력이 있었기 때문에 그게 가능했던 거예요. 그런 면에서 그 시기에 대해선 고맙게 생각해요." 그는 동시에 "그때 있었던 일을 절대 용납하지 않을 것"이라고 재빨리 강조했다.

사진작가 믹 록은 2003년에 『언컷』에서 이렇게 말했다. "디프리스 때문에 우리가 돈과 지적 재산 남용이라는 측면에서 바가지를 썼죠. 지적 재산이란 게 대체 뭔지 몰랐던 우리 탓도 어느 정도 있어요. 나쁜 행동이 일어나고 있었고, 데이비드가 그를 비판한 건 당연한 일이에요. 그가 나를 위해 접근을 용이하게 해주고 있었기 때문에 나한테 그가 문제될 건 없긴 했지만요. 그리고 디프리스가 데이비드를 RCA에 직접 계약시킨 게 아니라 자신의 프로덕션 회사에 계약시켰기 때문에 데이비드가 수년 후에 그 엄청난 월스트리트 계약을 맺을 수 있었고(1997년의 소위 말하는 '보위 채권' 상장) 한 레이블에서 다른 레이블로 자신의 음반들을 옮겨 놓을 수 있었던 거예요. 길게 보면 데이비드한테 이득이었어요."

짧은 시련이 상대적으로 기쁜 결과를 낳기도 했다. 보위가 디프리스의 전임자인 케네스 피트와의 관계를 다시 돈독히 했던 것이다. 1974년 말부터 1975년 초까지 피트는 데이비드에게 전화로 몇 시간에 걸쳐 사운드에 대한 충고를 하곤 했다. 피트가 디프리스를 상대로 오랫동안 벌인 재정상의 분쟁은 그해 해결되었고, 피트는 20년 후에도 여전히 보위의 공연을 보러 다녔다.

《Young Americans》의 마무리 작업은 1975년 1월 12일 레코드 플랜트에서 진행되었다. 보위는 아티스트 노먼 록웰에게 앨범 표지를 그려 달라고 부탁하기 위해 전화 연락을 취했다. 하지만 데이비드는 당시를 이렇게 기억했다. "그 사람 부인이 이렇게 떨리는 노쇠한 목소리로 '미안하지만 노먼은 초상화를 그리는 데 적어도 여섯 달은 필요해요'라고 말했어요. 그래서 포기할 수밖에 없었죠." 통과하지 못한 또 다른 재킷 디자인으로 비행복과 하얀 스카프를 착용하고 성조기 앞에서 건배를 하는 데이비드의 전신사진도 있었다. 최종 선택은 역광을 활용하고 많은 보정을 거친 데이비드의 사진으로, 그 전해 8월 30일 로스앤젤레스에서 에릭 스티븐 제이콥

스가 촬영한 것이었다.

1975년 3월 7일에 발매된 앨범은 대체적으로 호평을 받았다. 데이비드의 글램 록 시기를 전체적으로 달가워한 적이 없었던 미국 평단이 특히 그랬다. 『빌보드』는 이렇게 만족감을 드러냈다. "앨범은 주효했다. 여기서 키포인트는 보위의 섬세한 소울이… 별로 어색하게 들리지 않는다는 점이다. 보컬은 요란하게 록을 할 때 어느 정도 그랬던 것처럼 불편하게 들리지도 않고, 우습게 들리지도 않는다." 그리고 음반이 "보위에게 그의 현재 팬들로부터 훨씬 더 많은 사랑을 안겨줄 뿐 아니라 완전히 새로운 팬들로 향하는 길을 열어줄 것"이라고 덧붙였다. 『레코드 월드』는 이 앨범을 보위가 "지금까지 낸 앨범 중 가장 흥미로운 작품"이라고 평했고, 『캐시박스』는 "RCA에서 나온 이 최신작으로 팝 음악의 별자리에서 가장 밝게 빛나는 별"이 되었다며 데이비드를 추켜세웠다. 이에 반해 『롤링 스톤』은 비교적 조심스러웠다. 〈Fame〉을 추천하면서 앨범이 "아주 성공적인 실험"이었다고, "그가 이전까지 벌인 수많은 실험보다 훨씬 더 낫다"고 칭찬했지만 보컬이 "왜곡되어" 있고 〈Across The Universe〉는 "그저 흉측하다"고 이야기했다. 영국에서는 한때 보위를 옹호했던 일부 매체에서 납득하지 못하겠다는 비슷한 반응을 보였다. 『멜로디 메이커』 인터뷰로 1972년에 데이비드가 스타가 되는 데 한몫을 했던 마이클 와츠는 앨범을 "우리의 영웅이 소울 슈퍼스타처럼 될 수 있도록 고안된" 작품이라고 이야기하면서 "칵테일파티를 즐기는 자유주의자처럼 시그마 사운드에서 소울을 대충 흉내 내는 보위의 모습을 보니 자꾸 깜둥이를 후원하는 그림이 보인다"며 불쾌해했다. "분명히 그는 자신의 작품에 감정적 몰입을 제대로 하지 못했다."

데이비드가 《Young Americans》를 두고 묘사한 "가짜 소울(plastic soul)"이라는 유명한 표현은 수십 년 동안 문맥에 맞지 않게 인용되어 왔지만, 데이비드 본인은 훗날 이 앨범을 결코 마음에 들어 하지 않는다. 앨범이 나오고 고작 몇 달 후에 그가 『NME』에 실제로 말한 바에 따르면, 그는 미디어의 음악적 형태 도용을 언급하려 했다고 한다. "나의 의견은 '로큰롤이 모두를 좌우하고 있다'는 거예요. 그러니까 나는 이 나라에서 그게 음악적으로 어떤 느낌인지 간을 보려고 했던 거예요. 기본은 가차 없는 가짜 소울이죠. 그게 바로 지난 앨범의 모습이었어요." 그는 다른 기회를 통해 《Young

Americans》를 "영국 백인이 쓰고 노래한, 깊이 없는 록의 시대에 살아남은 민족 음악의 처참한 잔해"라고 표현하기도 했다. 다른 데에서는 이렇게 힘주어 말했다. "내가 들은 가장 거짓된 R&B예요. 내가 성장하면서 그 음반을 손에 넣었더라면 내 무릎 위에서 부숴버렸을 거예요." 1976년 『멜로디 메이커』에서 그는 "그 앨범은 별로 안 들어요. 별로 안 좋아해요. 하나의 단계였을 뿐이에요."라고 말했다.

나중에 데이비드는 자신의 의견을 누그러뜨렸다. 1990년에 그는 『큐』 매거진에 이렇게 말했다. "내 자신에게 그렇게 가혹할 필요가 없었어요. 돌이켜보면 그 앨범은 정말 괜찮은 '블루 아이드 소울'이었거든. 그때도 나는 감정을 드러내지 않고 뭔가를 내보이는 그런 아티스트적인 성향을 갖고 있었어요. 하지만 단언컨대 그때 밴드는 내가 함께했던 밴드 중에 손에 꼽을 정도로 엄청났죠. … 그리고 나도 대부분의 영국인처럼 미국에 처음 가보고는 미국 흑인들이 자신만의 문화를 갖고 있다는 사실에 완전히 까무러쳤어요. 그 문화란 긍정적이었고, 그들은 그것을 자랑스러워했죠. … 바로 그 현장의 한복판에 있으면 정말 도취될 수밖에 없어요. 이 모든 훌륭한 아티스트와 똑같은 스튜디오에 들어가는 거예요." 1978년에는 이렇게 설명했다. "사물을 폴라로이드로 남기는 그런 워홀리즘(Warholism)에 빠지고 싶었어요. …《Young Americans》는 당시 내가 사진으로 남긴 미국 음악이었죠."

지금도 《Young Americans》는 보위 팬들을 반으로 갈라놓는다. 어떤 사람들은 앨범에 나타나는 가짜 소울 보이의 허세를 못마땅해하면서 이 앨범을 다른 곳에 재능 있는 아티스트의 일탈로 여긴다. 또 어떤 사람들은 그런 끔찍한 개인적, 직업적 압박을 받은 사람이 순수미와 완벽한 음악성을 겸비한 음반을 만들었다는 사실에 놀라면서 앨범에서 능숙하게 아우른 펑크(funk)와 소울을 한껏 즐긴다. 물론 비스콘티의 프로듀싱, 밴드의 연주, 특히 보위의 날개를 단 보컬은 단연 최고였다. 보위가 1970년대에 만든 다른 작품들과 비교했을 때 일부 가사가 깊이 없고 애매하게 받아들여져 온 것은 괜한 일이 아니다. 자세히 들여다보면 친숙한 고통이 앨범의 연초점 장식을 관통한다. 예를 들어 타이틀 트랙의 폭력적인 이면, 〈Somebody Up There Likes Me〉의 위협적인 어조가 그렇고, 특히 〈Fame〉의 지독한 양심은 심하게 과소평가되었다. 보위의 팬인 밥 겔도프는 앨범을 이

렇게 받아들였다. "《Young Americans》는 환상적인 소울 작품이에요. 그 소울에는 다른 무언가가 있죠. 거기에는 통렬함이 있어요."

그게 다른 무엇이건 간에 《Young Americans》는 결국 미국 시장을 뚫고 차트 Top10에 올랐다. 그리고 〈Fame〉을 차트 1위에 안착시키면서 보위를 살짝 비도덕적인 마니아 아티스트에서 토크쇼 친화적인 쇼 비즈니스계 인물로 바꾸어 놓았다. 무엇보다 보위는 스택스/조지 맥크레이가 일으킨 시류에 편승하면서 주류 백인 아티스트가 흑인 소울로 외도한 최초의 주요 사례를 만들었고, 그 결과 나타난 조롱에도 불구하고 이후에 이어진 디스코 붐 앞에 놓인 장벽을 허물었다. 보위의 시그마 세션의 뒤를 이어 엘튼 존은 〈Philadelphia Freedom〉을 녹음했고, (존 레넌과의 듀엣 덕에) 이 곡은 1975년 3월에 〈Young Americans〉와 함께 차트에 올랐다. 1975년에 보위의 예를 따른 영국 작품 중에는 록시 뮤직의 〈Love Is The Drug〉과 로드 스튜어트의 《Atlantic Crossing》도 있었다.

장기적으로 봤을 때 소울과 펑크(funk)에 대한 보위의 백인식 해석과 여기에 수반된 테일러드 슈트 차림에 손가락을 튕기는 쿨한 포즈는 ABC, 토킹 헤즈, 스판다우 발레, 저팬 등 다양한 1980년대 밴드에게 하나의 기본 방침이 된다. 그리고 마이클 잭슨은 (백인의 흑인 음악을 부른 흑인 아티스트로서) 그 모든 것을 다시 받아들여 엄청난 상업적 성공을 거둔다. 〈Space Oddity〉가 기본적으로 비지스의 초기 사운드를 빌린 것이라면, 이제 보위는 비지스의 대대적인 성공으로 이어질 상업적인 분위기를 만듦으로써 그 이상으로 빚을 갚게 되었다. 적어도 이런 측면에서 볼 때 《Young Americans》의 중요성은 의심할 여지가 없다. 물론 디스코 붐이 일어났을 때, 데이비드 보위는 완전히 다른 곳에 가 있었다.

STATION TO STATION

RCA Victor APLI 1327, 1976년 1월 [5위]
RCA PL 81327, 1984년
RCA PD 8132, 1985년
EMI EMD 1020, 1991년 4월 [57위]
EMI 7243 5219060, 1999년 9월
EMI BOWSTSX2010, 2010년 9월 [3CD 스페셜 에디션] [26위]
EMI BOWSTSD2010, 2010년 9월 [5CD, 1DVD, 3LP 디럭스 에디션]

Station To Station (10'08") | Golden Years (4'03") | Word On A Wing (6'00") | TVC15 (5'29") | Stay (6'08") | Wild Is The Wind (5'58")

1991년 재발매반 보너스 트랙: Word On A Wing (Live) (6'10") | Stay (Live) (7'24")

《Live Nassau Coliseum '76》(2010년 재발매반 추가 작품): Station To Station (11'53") | Suffragette City (3'31") | Fame (3'59") | Word On A Wing (6'05") | Stay (7'25") | Waiting For The Man (6'20") | Queen Bitch (3'11") | Life On Mars? (2'13") | Five Years (5'04") | Panic In Detroit (6'02") | Changes (4'11") | TVC15 (4'58") | Diamond Dogs (6'38") | Rebel Rebel (4'06") | The Jean Genie (7'26") | Panic In Detroit (Unedited Alternate Mix) (13'08") (Download Only)

2010년 디럭스 에디션 추가 보너스 트랙: Golden Years (Single Version) (3'30") | TVC15 (Single Edit) (3'34") | Stay (Single Edit) (3'23") | Word On A Wing (Single Edit) (3'14") | Station To Station (Single Edit) (3'41")

• 뮤지션: 데이비드 보위(보컬, 기타, 색소폰), 카를로스 알로마(기타), 로이 비탄(피아노), 데니스 데이비스(드럼), 조지 머리(베이스), 워렌 피스(보컬), 얼 슬릭(기타) | 녹음: 체로키 스튜디오(할리우드), 레코드 플랜트 스튜디오(LA) | 프로듀서: 데이비드 보위, 해리 매슬린

1975년 8월에 영화 「지구에 떨어진 사나이」 촬영이 마무리되었을 때, 보위는 로스앤젤레스로 돌아왔다. 코코 슈왑이 그를 위해 스톤 캐니언 드라이브에 구해준 집한 채가 그곳에 있었다. 아바 체리는 영화 촬영 전에 그와 다툰 후 트리니다드로 떠난 상태였다. 옆에서 그를 지켜보던 안젤라 보위는 그가 약물 중독에 빠져 있을 때 다시 정상으로 돌아올 수 있도록 가끔 그에게 도움을 주었다. 하지만 이제 파경은 시간문제에 불과했다.

1975년 5월, 로스앤젤레스에서 이기 팝과 가졌던 협업은 수포로 돌아갔고(1장의 'MOVING ON' 참고), 같은 시기에 마크 볼란의 녹음에 보위가 몰래 참여했다는 믿을 수 없는 소문도 돌았다. 하지만 보위는 록 음악을 떠나겠다는 깜짝 선언을 한 상태였다. "여태 로큰롤을 해왔어요. 끝까지 와 보니 지겹네요. 이제 나한테 로

큰롤이 있는 음반이나 투어는 없을 거예요. 더럽게 쓸모없는 록 가수는 절대 되고 싶지 않아요." 그해 얼마 후 그는 록 음악이 매스미디어와 합쳐지면서 힘을 잃고 "죽었다"고 주장했다. "이 빠진 노파인 셈이죠. 참 난처해요." 시간을 돌려 1973년까지 기억하는 사람이라면 그런 발언이 항상 철회되었음을 알 것이다. 그리고 이 경우 은퇴는 여섯 달도 가지 못했다. 보위는 9월에 LA에 위치한 클로버 스튜디오에 들러 키스 문의 〈Real Emotion〉에 백킹 보컬로 참여했고, 그다음 달에는 본인의 신곡을 작업하는 데 여념이 없었다.

1975년 10월, 데이비드는 《Young Americans》에서 존 레넌의 곡을 공동 프로듀스한 해리 매슬린에게 연락해 신보 작업을 위해 로스앤젤레스로 와줄 것을 부탁했다. 카를로스 알로마, 얼 슬릭, 데니스 데이비스, 워렌 피스가 다시 모였고, 밴드는 두 명의 뮤지션을 새로 끌어들여 형태를 갖췄다. 웰딘 어빈의 베이스 연주자 조지 머리가 그중 한 명이었다. 이로써 머리/데이비스/알로마로 구성된 리듬 섹션이 처음 모습을 드러냈고, 이들은 이후 《Scary Monsters》까지 보위의 모든 앨범에서 연주를 하게 된다.

토니 자네타의 저서 『Stardust』에 따르면, 딥 퍼플의 베이시스트이자 공동 보컬리스트인 글렌 휴즈도 《Station To Station》 작업 초기 단계에 함께했고, 데이비드로부터 앨범에서 노래를 해달라는 요청을 받기도 했다고 한다. 하지만 이미 리치 블랙모어를 잃은 딥 퍼플이 여기에 반대한 것으로 보인다. 다른 자료에 따르면 이 일화가 그 전해에 필라델피아에서 있었던 《Young Americans》 세션 때 있었다고 한다. 어느 쪽이든 이 이야기가 사실이라면, 결과물은 전무한 셈이다.

2주간의 리허설을 마친 밴드는 10월에 할리우드에 위치한 체로키 스튜디오로 들어갔다. 토니 디프리스와의 결별, 그리고 《Young Americans》의 상업적 성공은 예술적 자유라는 익숙지 않은 분위기를 낳았다. 해리 매슬린은 제리 홉킨스에게 이렇게 말했다. "그때 세션은 정말 좋았어요. 우리의 접근법이 완전히 개방적이고 실험적이었거든요. 우리는 히트 싱글을 만들려고 하지 않았어요. 그는 자유를 만끽할 때라고 느꼈던 것 같아요. 그는 자기가 들은 방식으로 음악을 하고 싶어 했고, 우리는 RCA를 신경 쓰지 않았죠." 얼 슬릭은 데이비드를 이렇게 기억했다. "(그가) 쓴 곡이 한두 곡 있었는데, 누구든 처음부터 못 알아챌 정도로 아주 심하게 바뀌었어

요. 그가 기본적으로 스튜디오에서 모든 것을 썼죠." 카를로스 알로마도 데이비드 버클리에게 이렇게 말하며 동의했다. "내가 작업한 앨범 중에 손에 꼽을 정도로 영광스러운 작품이에요. … 그 작품에서 우리는 정말 많은 것을 실험했어요."

10월 중순에 밴드에 피아니스트 로이 비탄이 합류했다. 그가 당시에 연주로 참여하고 있던 브루스 스프링스틴의 'Born To Run' 투어가 마침 로스앤젤레스까지 온 상황이었다. 데이비드에게 비탄을 추천한 사람은 그와 과거에 그룹 트랙스에서 활동했던 얼 슬릭이었다. 비탄은 이렇게 말했다. "데이비드는 우리가 그 지역에 온다는 걸 알았고, 건반 연주자를 구하고 있었어요. 그게 사흘밖에 안 됐을 거예요. 내가 작업에 참여한 프로젝트 중에 손에 꼽을 정도로 마음에 든 프로젝트였죠." 보위는 비탄의 참여에 기뻐했다. 훗날 이렇게 말했다. "마이크 가슨이 어디선가 사이언톨로지 활동을 하는 바람에 피아니스트가 필요했어요. 로이는 정말 인상적이었죠." 그런데 가슨의 설명은 조금 다르다. 그가 길먼 부부에게 한 이야기에 따르면, 그는 1974년에 데이비드와 크리스마스 선물을 주고받은 후 데이비드로부터 "나는 네가 앞으로 20년 동안 내 피아니스트가 되어 줬으면 좋겠어"라는 이야기를 들었다고 한다. 하지만 그 후 한 번도 보위의 연락을 받은 적이 없고, 그런 자신을 데이비드의 메인맨 시절 청산 작업의 희생자라고 생각했다. 이후 그는 1992년 《Black Tie White Noise》 세션에 이르러서야 보위의 커리어에 다시 모습을 드러내게 된다.

앨범의 제목은 잠시 'The Return Of The Thin White Duke'였다가 첫 번째 트랙이 완성된 후 'Golden Years'로 바뀌었다. 노래 〈Golden Years〉는 11월 4일에 ABC의 「Soul Train」에서 첫선을 보였고, 이후 같은 달에 세션이 진행되고 있던 와중에 싱글로 발매되었다. 그사이에 데이비드는 「The Cher Show」와 「Russell Harty Plus」에 출연했다.

1973년 이후 가장 건강한 모습으로 뉴멕시코에서 돌아온 보위는 다시 깊은 수렁에 빠져들었다. 거의 석 달 동안 이어진 세션은 데이비드의 강박적인 완벽주의와 엄청난 코카인 흡입 탓에 가끔 24시간 동안 쉬지 않고 이어지기도 했다. 한번은 아침 7시에 시작한 작업이 그 다음 날 아침 9시까지 이어진 적도 있었다. 그것도 체로키에 다른 아티스트 작업이 예정되어 있었기 때문에 멈췄던 것이다. 이후 90분도 지나지 않아 데이비드는 근

처에 있는 LA 레코드 플랜트에서 녹음을 다시 시작해 한밤중까지 작업했다. 매슬린의 말은 이 사실을 확인시켜 준다. "그는 나흘 정도 빡세게 일한 다음에 며칠 동안 쉬면서 새로운 전력질주를 위해 자신을 충전하기를 좋아했죠."

훗날 보위는 자신이 앨범 작업을 거의 기억하지 못할 정도로 제정신이 아니었다고 고백했다. 1997년에 그는 "얼과 기타 사운드를 두고 작업을 하면서 내가 그에게 바라는 피드백 사운드를 소리를 질러가며 표현한 기억은 있어요"라고 말했다. "그에게 '척 베리 리프를 써서 솔로가 나가는 내내 연주해. 거기서 벗어나지 말고 그저 그 리프 하나를 또 치고 또 치고 또 쳐. 밑에서 코드가 바뀌어도 그냥 계속 가는 거야' 하고 말한 기억도 나요. … 내가 기억하는 건 그게 거의 다예요. 스튜디오도 기억이 안 나요. 그게 LA에 있었다는 건 그렇다고 읽어서 아는 거고요." 당시 보위의 모습이 담긴 자료를 보면, 《Station To Station》 세션 기간은 그의 암흑기였던 것으로 보인다. 1996년에 그는 『큐』 매거진에 이렇게 말했다. "나는 거기서 날아다니고 있었어요. 정말 위험한 상태로 말이죠. 그리고 나는 《Station To Station》을 완전히 다른 사람이 만든 작품으로 감상해요. … 심하게 어두운 앨범이죠."

흥미로우면서도 종종 불길하던 분위기는 데이비드의 정신 상태가 점점 나빠지면서 나타난 부산물이었다. 이해하기 힘든 신비주의에 대한 그의 오랜 관심은 이제 강박적인 수준에 이르렀다. 1983년에 그는 당시를 이렇게 회상했다. "그건 비현실적이었어요. 정말 비현실적이었죠. 물론 매일 더 오래 깨어 있다 보면, 그리고 그렇게 오래 깨어 있기 위해 해야 할 일이 있으면, 피로가 임박했을 때 환각적인 상태가 아주 자연스럽게 찾아와요. 음, '반'자연적으로 말이죠. 그 주 막판에 내 모든 삶이 이 괴상한 허무주의적 공상의 세계로 바뀌고 말죠. 파멸이 다가오고 신화적 특징이 나타나며 전체주의가 임박한 곳으로요. 정말 최악이죠. 나는 LA에서 이집트 장식이 된 곳에 살고 있었어요. 임대 주택 같은 곳이었지만 내가 이집트학, 신비주의, 카발라에 꽤 관심을 갖고 있었기 때문에 그곳이 마음에 들었죠. 즉 삶에서 본질적으로 오해를 불러일으키는 이 모든 것에, 내가 중요한 것을 잊고 있었던 잡동사니에 말이죠."

1975년에 데이비드가 곤두박질쳐 내려간 고통의 깊이는 악명 높은 많은 일화를 통해 확인할 수 있다. 그중

다수가 동일한 소식통에 뿌리를 두고 있다. 그 주인공은 바로 보위의 핵심층을 성공적으로 뚫고 들어가 인터뷰 자료를 차곡차곡 쌓아간 캐머런 크로라는 17세 기자였다. 이후 크로가 『플레이보이』와 『롤링 스톤』에 실은 기사들은 순식간에 전설이 될 정도로 파격적이었다. 하지만 보위가 그 시기에 놀랄 정도로 불안정한 행동을 하게 되었다는 건 분명해도, 우리는 그가 항상 인터뷰와 장난을 치길 좋아했다는 점, 그리고 그의 행위는 크로씨를 위해 꾸며졌을 수도 있다는 점을 기억해야 한다. 검은 양초, 병에 담긴 오줌, 창문을 지나 떨어지는 몸뚱이들, 데이비드의 정액을 훔치는 마녀들, 사진 속에서 그를 공격하는 악마들, 그의 수영장에서 벌어지는 퇴마의식, 그의 영화 제작 계획에 침입하는 CIA, 자신들의 음반 표지에 메시지를 숨겨 그에게 보내는 롤링 스톤스 등 이야깃거리는 넘쳐난다. 훗날 안젤라 보위는 이 이야기의 일부가 사실임을 확인시켜 주었지만, 당연히 중요한 점은 데이비드 보위가 건강한 사람이 아니었다는 것이다. 그는 피망을 주식으로 삼으며 지내고 있었고, 나중에 밝힌 바에 따르면 "LA의 태양이 영원한 지금의 분위기를 망치는 걸 원치 않았기" 때문에 커튼은 항상 쳐두고 있었다. 정신적으로나 신체적으로 약해지고 있었다. 1997년에 그는 당시를 이렇게 회상했다. "언젠가는 거의 80파운드(약 36킬로그램)가 나갔어요. 정말 정말 고통스러웠죠. 그리고 내 기질에도 유감스러운 점이 많았어요. 나한테는 편집증에 조울증까지 있었고, 평상시에 내가 가진 그 모든 감정은 암페타민과 코카인과 온갖 남용을 동반했죠."

정신적 공허함은 《Station To Station》에 영향을 끼친 흥미의 영역으로 채워졌다. 1996년에 그는 이렇게 설명했다. "그 많은 게 금기라고 여겨졌던 것 같아요. 사람들 대부분이 내버려두고 신경 쓰지 않는 것들이었죠. 왜냐하면 그것들을 살피면 아주 위험한 결과를 초래했을 테니까요. … 완전히 파시스트 같은 것처럼 말이에요." 나중에 데이비드가 자신의 "고집스러운 정신적 탐색"이라고 언급한 것은 1975년 초 뉴욕에서 그가 케네스 앵거를 만났을 때 시작됐다. 『Hollywood Babylon』의 저자인 앵거가 만든 영화 「쾌락 궁전의 창립」은 신이교도 남자 마법사 알레이스터 크롤리를 탐구한 작품이었는데, 크롤리는 비슷한 시기에 레드 제플린의 지미 페이지의 관심을 끌었던 것으로도 유명했던 인물이다 (페이지가 그를 해롭다고 여겼다는 근거 없는 의혹은,

보위가 그 시기에 숱하게 드러낸 또 하나의 신경증이었던 것으로 알려졌다). 데이비드는 크롤리의 마술 저서, 그리고 헬레나 블라바츠키와 아르메니아 출신의 신비주의자 게오르기 구르지예프를 통해 길고 대대적인 조사에 들어갔다. 맥그리거 마더스의 『The Kabbalah Unveiled(베일을 벗은 카발라)』, 그리고 타로, 숫자점, 황금새벽회가 나치 도해와 가진 관계, 전쟁 전의 영국에서 하인리히 히믈러가 성배를 찾아다녔다는 의혹, 우주인의 선사 시대 방문 등 음모와 관련된 주제가 담긴 인기 페이퍼백도 많이 챙겼다. 이 유해한 도가니에서 나온 내용물은 그가 「지구에 떨어진 사나이」에서 연기한 소외된 캐릭터 '토마스 뉴턴'과 더불어 데이비드가 근래에 선보인 또 다른 자아를 만들 때 굳어졌다. 그 자아가 바로 '신 화이트 듀크'라는 감정 없는 아리아인 슈퍼맨이다.

《Station To Station》은 《Young Americans》에서 《Low》로 가는 여정의 딱 중간 지점에 위치한다. 자연스레 손가락을 퉁기게 만드는 그루브가 미국 시장에서의 선전을 잇지만, 앨범은 아주 차갑게 기계화한 데이비드의 '유럽식 규범'이 임박했음을 예고한다. 타이틀 트랙에서 나타나는 독일인 특유의 냉랭한 비트는 노이!, 캔, 크라프트베르크 같은 독일 밴드의 획기적인 사운드에 대해 상승일로에 있던 보위의 열정에서 일부 비롯된 것이다. 꾸밈없는 톤은 띄어쓰기 없는 표지 문자와 「지구에 떨어진 사나이」에서 스티브 샤피로가 찍은 흑백 커버 사진으로 더 확실해진다. 근래에 나온 재발매반에서는 앨범에 원래 들어가기로 되어 있던 풀 컬러 버전이 복구되었지만, 공식 발매반에서는 보위의 막판 결정에 따라 동일한 사진의 흑백 카피를 오려 크고 하얀 테두리 안에 배치하게 되었다. 이는 신 화이트 듀크 캐릭터와 1976년 투어에서 나타난 삭막한 흑백의 미학을 반영한 것이다. 사진은 「지구에 떨어진 사나이」에 나오는 주요 장면으로, 뉴턴을 연기한 보위가 우주선의 안쪽 체임버로 들어가는 모습을 담고 있다. 여기서 그는 자신의 고향 행성으로 돌아가기를 희망하는데, 이는 《Station To Station》에 만연하는 정신적 귀향에 대한 열망과 공명한다.

당시 데이비드는 앨범을 "유럽으로 돌아가라는 나를 위한 간청"이라고 이야기했다. "가끔 본인이 스스로한테 이야기하는 그런 자기 수다 같은 거죠." 1999년에 그는 세션 중 자신의 정신 상태를 두고 "심리적인 상처가

있었다"고 표현했다. "그러니까 'Station To Station'이라는 단어들 자체가 '십자가의 길'을 가리키는 만큼 중요해요. 하지만 그때 내가 그걸 더 확장했고, 실제로 신비주의적 생명의 나무에 관한 것이었죠. 그래서 나한테 앨범 전체는 생명의 나무를 통한 여행을 상징하고 대변해요." 그는 앨범을 일종의 청각적 주술로 상상했다고 설명했다. "앨범에는 주술과 어울리는 어떤 끌림이 있었어요. 음악에 어떤 카리스마가 있었죠. … 그게 당신을 정말 파고드는 거예요. 내가 그 앨범을 어떻게 생각하는지는 나도 아직 모르겠어요. 어떤 때는 무지하게 아름다운 것 같고, 또 어떤 때는 심하게 불안한 것 같고 그래요."

확실히 《Station To Station》은 코카인, 신비주의, 기독교에 시달리는 불안정한 영혼의 외침처럼 들린다. 타이틀 트랙과 종교적인 내용이 담긴 〈Word On A Wing〉과는 거의 정반대다. 〈Wild Is The Wind〉의 필사적인 갈망에서 가장 잘 드러나듯이 아름다움과 부드러움에 대한 갈구도 있다. 그리고 사랑과 믿음에 대한 동일한 수준의 탐색이 앨범을 크게 뒷받침한다. 〈Word On A Wing〉에서 자신이 "상황을 만들어 나갈 준비가 되어 있다"는 데이비드의 반복되는 전언은 정신적 단계(1976년에 그는 회복을 위한 느린 여정을 시작했다)와 물질(《Station To Station》 세션은 메인맨과 맺은 파우스트식 거래 계약의 마지막 순간과 일치한다)에 대한 신중한 낙관론을 드러내는 숨소리처럼 들린다. 산산조각 난 믿음과 절교의 황무지에서 보위는 '찾고 또 찾는searching and searching' 자신의 모습을 발견한다: '오, 나는 무엇을 믿고 있게 될까? 누가 나를 사랑과 연결해줄까?oh what will I be believing, and who will connect me with love?'. 하지만 앨범의 더 어두운 요소를 과장하기는 쉽다. 〈Stay〉와 〈Word On A Wing〉의 자포자기와 함께 〈TVC15〉의 생생한 난센스와 〈Golden Years〉의 로맨틱한 낙관주의도 확인할 수 있는데, 후자는 '난 믿어요, 오 신이시여, 난 끝까지 믿어요I believe, oh Lord, I believe all the way'라는 확언으로 타이틀 트랙의 불확실성을 교정한다.

보위는 1976년에 《Station To Station》을 "영혼 없는, 아주 냉철한" 작품이라고 표현했지만 나중에 앨범의 상업적 색깔에 의구심을 가졌다고 인정했다. "믹싱에서 타협을 했어요. 나는 믹싱을 확 줄이고 싶었어요. … 전체적으로 말이죠. 에코도 없는… 하지만 굴복하고 상업

적으로 추가 수정을 가했죠. 그러지 말았어야 했어요." 하지만 주류의 세련미를 추구하기로 한 결정은 타당했다. 미국 시장은 《Young Americans》 전까지 데이비드 보위를 거의 몰랐고, 그가 음악적 스타일에서 과시한 변화는 그들에게 아무런 의미도 없었다. 그래서 『빌보드』의 리뷰어에게 《Station To Station》은 〈Fame〉과 지금의 〈Golden Years〉가 거둔 성공에 따라 자신에게 알맞은 음악적 위치를 찾은 듯한" 어느 아티스트가 만든 "디스코 댄스 앨범"이었다. "가사에 별 의미는 없어 보이고, 10분짜리 타이틀 트랙은 질질 끌린다"는 의견은 단지 미국이 보위의 지적인 도전과 스타일상의 쉽지 않은 변화를 고려할 만한 준비가 얼마나 안 되어 있는지를 여실히 드러냈다. 《Station To Station》은 미국에서 상업적인 성공을 거두었다. 실제로 영국에서보다 더 큰 성공을 거두었다. 앨범은 영국에서 차트 5위에 오른 반면 미국에서는 3위까지 올랐다. 하지만 변덕스러운 미국 시장에서 이 앨범은 1980년대 전에 보위가 주류 시장에 던진 마지막 추파였다.

영국의 『NME』는 앨범을 "모든 것이 겉보기와 다른 기이하고 혼란스러운 음악적 소용돌이"라고 평했다. 그리고 "가사의 의미는 정확히 파악하기 어렵다"고 인정하는 동시에 "지난 5년 사이에 나온 앨범 중 손에 꼽힐 만큼 중요한 앨범"이라는 결론을 내렸다. 이제 많은 이가 《Station To Station》을 보위의 주요 작품으로 여긴다. 창작에 수반된 괴로움에 대한 인식으로 불을 밝힌, 하지만 약해지지 않은 다층적 경험으로 말이다.

앨범에 대한 높은 평가는 2010년 9월에 나온 재발매반과 함께 별 다섯 개짜리 리뷰가 쏟아지면서 더더욱 확실해졌다. EMI에서 세 장짜리로 발매한 《Station To Station》 특별반은 '오리지널 아날로그 마스터'와 더불어 모두가 기다린, 보위의 1976년 나소 콜리시엄 공연 실황을 담은 전설적인 라이브 녹음을 정식으로 선보였고, 영국 앨범 차트에서 26위까지 올랐다. 지금 사정이 넉넉한 사람들을 위한 값비싼 초호화 디럭스반도 있었다. 여기에는 특별반과 동일한 내용물이 CD와 바이닐에 모두 담겨 나왔고, 여러 싱글 버전과 앨범 중 무려 세 곡의 오디오 믹스 버전을 담은 디스크 한 장도 따라 나왔다. 또한 '오리지널 아날로그 마스터'와 함께 1985년 RCA CD 마스터와 해리 매슬린이 새로 매만진, 최신 스테레오 믹스와 5.1 서라운드 버전으로 구성된 DVD도 있었다. 그보다 몇 년 전에 토니 비스콘티가 작업한

《Young Americans》, 《David Live》, 《Stage》의 5.1 믹스 버전은 보위의 1970년대 앨범들을 서라운드 사운드로 재작업하는 것이 최상의 결과를 낳을 수 있음을 입증했지만, 안타깝게도 이는 매슬린이 끔찍하게 다시 믹스한 《Station To Station》에 해당하지는 않는다. 후자의 경우 오리지널 녹음의 절묘함을 모두 포기하고 아무 생각 없이 모든 것을 앞으로 밀어 넣었고, 그 결과 〈TVC15〉의 백킹 보컬에서 가장 끔찍하게 나타나는 지저분한 소음을 낳았다. 사실상 5.1 믹스가 낳은 확실한 기회를 허비한 나머지, 뒤쪽 채널에는 아무것도 주어지지 않았다. 〈Wild Is The Wind〉의 짧은 부분에 다른 리드 보컬이 들어간 것을 비롯해 흥미로운 점이 몇 가지 있다. 하지만 오리지널보다 더 나은 결과를 낳은 것은 딱히 없다. 새로운 스테레오 믹스는 5.1 버전을 접어놓은 것에 불과하고, 이에 따라 상대적으로 더 알맞은 CD 발매작에 실리는 대신 DVD로 빠져 버렸다. CD에 담긴 '오리지널 아날로그 마스터'(실제로는 오리지널 커팅 테이프에서 추출해 새롭게 준비한 디지털 마스터)가 상상을 초월할 정도로 더 뛰어나다. 한편 열정적인 오디오 애호가들은 디럭스반의 1985년 CD 마스터와 훨씬 더 나은, 세트의 하이라이트라 할 수 있는 바이닐 버전에 호감을 드러냈다.

1975년 12월, 《Station To Station》 세션에 이어 보위는 부수적으로 제안받은 「지구에 떨어진 사나이」 사운드트랙 작업을 시작했다. 해리 매슬린이 다시 체로키에서 프로듀서를 맡았고, 데이비드는 예전에 《Space Oddity》에서 함께했던 동료 폴 벅매스터를 불러 프로젝트에 참여시켰다. 녹음에 고용된 다른 뮤지션 중에는 《Station To Station》의 리듬 섹션인 카를로스 알로마, 조지 머리, 데니스 데이비스, 그리고 영국인 피아니스트 제이 피터 로빈슨도 있었는데, 로빈슨은 나중에 자신의 힘으로 영화 음악 작곡가가 되어 「칵테일」, 「웨인즈 월드」, 「세상에서 가장 빠른 인디언」 등 많은 작품에 참여했다. 보위의 기타, 벅매스터의 첼로와 더불어 신시사이저와 초기 드럼 머신까지 쓰인 곡들은 그 전달에 발매된 크라프트베르크의 최신 앨범 《Radio-Activity》에서 큰 영향을 받았다. 그렇게 새로 만들어진 사운드트랙은 펑크(funk) 스타일의 연주곡과 더 느리고 더 잔잔한 곡으로 채워졌고, 그중에는 〈Wheels〉라는 곡과 나중에 결국 《Low》에 수록되는 〈Subterraneans〉의 초기 버전도 있었다. 하지만 영화 음악은 세상의 빛을 보지 못했

다. 훗날 보위는 이렇게 회상했다. "내가 대여섯 곡을 만들어 놨을 때, 내 음악을 다른 사람의 음악과 함께 수록해도 괜찮겠냐는 말을 들었어요. 그래서 '젠장, 전혀 이해를 못 하는군요' 하고 말했죠. 정말 화가 나더라고요. 내가 얼마나 공을 들였는데요. 그래도 다행이었던 것 같아요. 내 음악은 거기에 완전히 별개의 수치로 작용했을 거예요. 결과적으로는 더 잘됐고, 이때를 계기로 나는 잽싸게 다른 분야로 빠졌어요. 내가 정말 진지하게 생각한 적 없었던, 내 악기 연주 실력을 고려하게 되었죠. 그 분야가 갑자기 나를 들뜨게 만들었어요. … 그때 처음으로 이노와 작업을 해봐야겠다는 느낌을 가졌죠."

이 이야기가 모든 것을 제대로 설명해주지는 못한다. "해리 매슬린은 제리 홉킨스에게 이렇게 말했다. "데이비드는 《Station To Station》이 끝날 때쯤 아주 녹초가 되어 있었어요. 영화 일 때문에 고생을 했죠. 영화가 완성된 다음에 우리는 온갖 비디오테이프를 받아서 그걸로 작업을 진행했어요. … 데이비드는 상태가 안 좋았죠. 음악에 집중하지 못했어요." 여기에 동의한 폴 벅매스터는 폴 트린카에게 사운드트랙이 "그저 필요 기준을 맞추지 못했다"고 말했다. 기진맥진한 상태만 문제였던 게 아니다. 이제 데이비드는 짧은 기간 동안 매니저로서 토니 디프리스를 대신했던 변호사 마이클 리프먼과 다투고 있었다. 그리고 벅매스터는 세션이 코카인 남용 때문에 방해를 받았다고 기억했다. 감정적, 육체적 스트레스에 지친 데이비드가 스튜디오에서 쓰러지다시피 하면서 사태는 악화되었다. 훗날 그는 "내 흔적들이 온 바닥에 널려 있었다"고 말했다. 그것은 일종의 전환점이었다. 이후 며칠 동안 그는 마이클 리프먼을 해고하고 영화 사운드트랙을 포기했다(마마스 앤드 더 파파스의 존 필립스가 작업을 대신 맡았다). 그리고 바로 로스앤젤레스를 영원히 떠날 계획을 세웠다.

LOW

RCA Victor PL 12030, 1977년 1월 [2위]

RCA International INTS 5065, 1983년 6월 [85위]

RCA International NL 83856, 1984년 3월

EMI EMD 1027, 1991년 8월 [64위]

EMI 7243 5219070, 1999년 9월

Speed Of Life (2'45") | Breaking Glass (1'42") | What In The World (2'20") | Sound And Vision (3'00") | Always

Crashing In The Same Car (3'26") | Be My Wife (2'55") | A New Career In A New Town (2'50") | Warszawa (6'17") | Art Decade (3'43") | Weeping Wall (3'25") | Subterraneans (5'37")

1991년 재발매반 보너스 트랙: Some Are (3'24") | All Saints (3'35") | Sound And Vision (1991년 리믹스 버전) (4'43")

• 뮤지션: 데이비드 보위(보컬, ARP, 테이프 호른, 베이스-신스 스트링, 색소폰, 첼로, 테이프, 기타, 펌프 베이스, 하모니카, 피아노, 퍼커션, 체임벌린, 비브라폰, 실로폰, 앰비언트 사운드), 브라이언 이노(스플린터 미니-무그, 리포트 ARP, 리머 EMI, 기타 트리트먼트, 체임벌린, 〈Sound And Vision〉 보컬), 카를로스 알로마(기타), 데니스 데이비스(퍼커션), 리키 가디너(기타), 에두아르드 메이어(〈Art Decade〉 첼로), 조지 머리(베이스), 이기 팝(〈What In The World〉 보컬), 메리 비스콘티(〈Sound And Vision〉 보컬), 로이 영(피아노, 파피사 오르간), 피터 앤드 폴(피아노, 〈Subterraneans〉 ARP) | 녹음: 샤토 데루빌 스튜디오(퐁투아즈), 한자 스튜디오(베를린) | 프로듀서: 데이비드 보위, 토니 비스콘티

보위의 가장 중요하고 영향력 있는 앨범 중 하나인 《Low》는 원래 「지구에 떨어진 사나이」의 사운드트랙으로 의도되었다. "모두 압박을 받던 중이었죠. 마감이 있었거든요." 1993년 니콜라스 뢰그 감독은 회고했다. "결국 스코어를 녹음하기 위해 존 필립스를 데려왔죠. 6개월 후, 데이비드는 메모를 첨부한 《Low》 카피를 하나 보내줬어요. 이렇게 적혀 있었죠. '사운드트랙으로 하고 싶어요.' 멋진 스코어가 될 앨범이었죠."

하지만 《Low》는 퇴짜 맞은 사운드트랙 정도로 취급될 작품이 아니었다. 그것은 창작을 통한 치료 과정이었고 보위의 커리어 방향을 완전히 틀어버린 작품이었다. 코카인으로 심신이 피폐해진 상태에서 크라프트베르크, 노이!, 탠저린 드림 같은 독일 아방가르드 밴드들에 매혹된 보위는 비슷한 증세로 고통받던 이기 팝의 지원에 힘입어 1976년 여름 유럽 대륙으로의 이주를 선택했다. 창작의 부활은 물론 육체의 재생도 함께 이뤄질 예정이었다. "감정적으로나 사회적으로 심각한 쇠락을 겪고 있었죠." 1996년 그는 이렇게 말했다. "이러다간 꼭 로큰롤을 하다 죽게 될 것 같았어요. 솔직히 기존에 하던 작업만으로는 70년대로부터 살아남지 못할 거라고 확신하고 있었죠. 하지만 운 좋게도 스스로 자신을 죽이

고 있다는 걸 알 정도는 되었죠. 그로부터 벗어나기 위해선 뭐라도 해야 했어요."

통상적으로 《Low》는 보위의 '베를린 시대' 앨범의 문을 연 앨범으로 거론되지만, 실은 대부분 파리 근교의 샤토 데루빌에서 녹음되었다. 샤토 데루빌은 3년 전 《Pin Ups》가 녹음된 곳이고, 이기 팝의 《The Idiot》이 완성된 곳이기도 했다. 얼마 동안 중첩되는 기간이 있었지만, 《Low》 세션은 1976년 9월 1일 샤토 데루빌에서 시작되었다. 《Station To Station》 세션에 참여했던 카를로스 알로마, 조지 머리, 데니스 데이비스가 호출되었고, 키보디스트로는 레벨 라우저스에서 활약했던 로이 영이 참여했다. 몇몇 출처에 따르면, 애초에 보위는 노이!의 멀티-인스트루멘털리스트 클라우스 딩어가 기타를 맡아주기를 희망했다고 한다. 하지만 이 가설엔 의심스러운 구석이 있다. 어쨌든, 기타 자리는 프로그레시브 록 그룹 베거스 오페라 출신의 기타리스트 리키 가디너에게 돌아갔다. 그는 원래 토니 비스콘티의 추천으로 이기 팝의 앨범 《The Idiot》에서 연주하기로 되어 있었다(하지만 실현되지 못했고, 그는 《Lust For Life》에서 기타를 잡게 된다). "정말 독특한 연주자였고 특수 효과에 정통한 친구였어요." 훗날 비스콘티는 가디너를 이렇게 말했다. "경외심이 들 정도였죠."

가장 주목해야 할 새 얼굴은 탁월한 솔로 앨범들로 데이비드에게 엄청난 영향을 끼친 전 록시 뮤직 멤버 브라이언 이노였다. 록시 뮤직은 1972년 여름 보위의 몇몇 공연에 참여했었는데, 그 이듬해 보위와 이노는 다시 만났다. 올림픽 스튜디오에서 둘 모두 솔로 프로젝트(《Diamond Dogs》와 《Here Come The Warm Jets》)를 녹음하고 있을 때였다. 1976년 5월 보위의 웸블리 공연이 끝난 뒤, 둘의 우정은 점점 깊어졌다. 이노는 회고했다. "백스테이지에서 그를 만나, 그가 묵던 마이다베일호텔로 차를 몰았죠. 보위는 자신이 《Discreet Music》(이노가 1975년 12월에 발표한 앨범)을 듣고 있다고 이야기했어요. 흥미로운 이야기였죠. 당시 그 앨범은 영국 팝 언론으로부터 무시당하던 기괴하기 짝이 없는 작품이었으니까요. 그는 미국 투어 내내 그 음반을 들었다고 했어요. 자연스럽게 환심을 얻으려는 입에 발린 소리였죠." 《Station To Station》에 대한 이노의 생각도 비슷했다. "역사상 가장 위대한 음반 중 하나죠. … 우리가 1970년대 초반 진행했던 작업처럼 미국 어번 펑크(funk) 신을 결합한 아주 강력하고 성공적인 음반이

었고요."

존 케이지, 필립 글래스와 같은 미니멀리즘 작곡가들에 대한 이노의 충성심과 관습처럼 굳어진 모든 록 음악에 대한 반감은 보위에게 자극이 되는 대척점을 형성했다. 이노는 종종 자신의 궁극적 목표가 음악에서 아티스트의 개성을 지우고, 개인들을 하나로 통합하는 것이라고 언급했다. 이와는 대조적으로 보위의 계획은 전통적 역동성을 잘 살린 연주 속에서 자신을 마치 초인을 계승한 캐릭터처럼 꾸미는 것이었다. 많은 시간이 흐른 뒤, 《1.Outside》 세션을 하던 이노는 이렇게 적었다. "데이비드가 그림을 그렸다면 나는 조각가였다. 나는 계속 줄여나갔다. 긴장감이 느껴질 때까지 재료를 깎아 없앴다. 한편 데이비드는 캔버스에 새로운 색을 칠하고 있었다. 우리는 좋은 듀엣이었다."

샤토 데루빌 세션이 시작되기 직전, 이노와 접촉한 보위는 앨범 작업을 위해 그를 초청했다. 보위는 이노에게 자신의 작업이 'New Music: Night And Day'라는 완전 실험적인 앨범이 될 거라고 설명했다. "내가 보기에 보위는 가장 성공적인 순간을 회피하려는 것 같았어요." 훗날 이노는 이렇게 평했다. 《Low》에 이노가 끼친 영향력은 아무리 강조해도 지나치지 않을 것이다. 하지만 앨범의 프로듀서가 이노가 아니라는 소문이 확산되고 있었다. "소위 책임감 있는 저널리스트란 양반들이 앨범 크레딧조차 제대로 안 읽는다는 점에 무척 놀랐어요." 훗날 토니 비스콘티는 이렇게 말했다. "브라이언은 위대한 뮤지션이자, 세 작품(《Low》, 《"Heroes"》, 《Lodger》)에서 핵심적인 역할을 수행했던 인물이에요. 하지만 그는 프로듀서가 아니었어요." 최근 보위도 이 점을 강조했다. "지난 세월 동안 토니 비스콘티의 공헌은 몇몇 앨범에 제대로 표기되지 못했죠." 2000년 보위는 이렇게 말했다. "앨범의 실제 사운드와 텍스처, 드럼 연주부터 내 보컬 방식까지 그 모든 걸 녹음한 주인공은 토니 비스콘티예요."

데이비드와 마지막으로 《Young Americans》를 작업했던 비스콘티는 《The Idiot》의 믹싱을 위해 소환되었고, 《Low》 세션에서는 프로듀서를 맡았다. 훗날 그는 보위가 "자신의 감정 상태를 투영한 비타협적인 앨범을 만들고 싶어 했다"고 설명했다. "그는 히트 레코드를 만드는 것엔 신경 쓰지 않는다고 말했어요. 지금껏 발표되지 않았던 범상치 않은 작품이 될 거라고 주장했죠." 비스콘티가 녹음 스튜디오로 가져온 혁신적 장비 중에는

하모나이저(Harmonizer)라고 하는 최신형 악기가 있었다. 그는 데이비드에게 이렇게 말했다. "시간 구조 따위는 엿이나 먹으라고 해!" 하모나이저는 템포를 유지하면서 음을 조정할 수 있는 최초의 기기였는데, 보위가 훗날 녹음한 〈Scream Like A Baby〉는 이 장비의 영향력이 가장 명백하게 드러난 트랙이다. 이븐타이드 사의 하모나이저로는 피치를 변경해 단단하면서도 윙윙거리는 스네어 드럼 사운드를 만들 수 있었는데, 이것은 《Low》의 혁명적 특징이 되었다.

이노는 이 프로젝트를 논의하기 위해 스위스에 있는 그의 새집에서 이미 데이비드와 만났다. 하지만 당시 그는 샤토 데루빌에서 진행되던 《Low》 세션에 참가하고 있을 때였고, 밴드 멤버들은 벌써 백킹 트랙을 작업하는 중이었다. 여기서 더 중요하게 언급해야 할 점은 이노가 독일의 슈퍼 그룹 하르모니아와 막 작업하고 돌아왔다는 사실이었다. 하르모니아는 노이!의 기타리스트 미하엘 로터와 일렉트로니카 음악의 선구자 한스 요아힘 뢰델리우스, 클러스터의 디터 뫼비우스로 구성된 팀이었다. 그들이 얼마 전 이노와 녹음한 앨범은 그로부터 20년이 지난 후에야 《Tracks And Traces》로 공개될 수 있었다. 하지만 《Low》에 대한 이노의 기여도에 하르모니아가 끼친 영향력은 의심할 여지가 없다.

전례 없이 전자 음악을 끌어 들였지만 보위는 단순히 다른 악기 소리를 흉내 내기 위해 신시사이저를 사용하는 건 꺼려했다. "나는 바이올린 사운드를 재탕하고 싶지 않아요." 그는 속내를 털어놓았다. "만약 들어보지 않은 사운드가 필요하다면, 나는 신스로 세상에 존재하지도 않을 텍스처를 얻을 수 있어요. 그래도 기타 사운드가 필요하다면, 진짜 기타를 치면 되는 거죠. 하지만 나중에 신스를 이용하면 녹음을 왜곡해서 사운드를 변형할 수 있어요."

이러한 접근은 보위가 음악을 대하는 방법론을 이해하기 위한 열쇠이다. 예전처럼 그는 새로운 유럽 음악을 모방하는 것에는 별 관심이 없었고, 차라리 여러 다른 음악을 뒤섞는 데 더 관심이 있었다. 이러한 관점에서 보면, 보위의 지적처럼 그와 자주 엮이는 그룹 크라프트베르크는 출발점이 아니었다. "내가 크라프트베르크에 깊게 빠졌던 건 그들이 전형적인 미국식 코드 시퀀스에서 벗어나 음악 전반에 유럽 감수성을 전면적으로 포용하게 되었기 때문이죠." 데이비드는 2001년 이렇게 설명했다. "이건 그들이 내게 엄청난 영향을 주었다는 증

거예요." 하지만 "크라프트베르크의 음악은 내 계획 하에서는 만들기 어려운 음악이에요. 그들의 음악은 잘 통제되어 있고, 로봇이 등장하고, 극단적으로 계산되어 있고, 미니멀리즘 음악의 패러디라 할 수 있어요. 그들의 음악을 들으면 플로리안과 랠프(크라프트베르크의 멤버)는 자신들에게 주어진 조건을 완벽히 통제하고 있다는 느낌이 들어요. 그들의 음악은 스튜디오 작업에 들어가기도 전에 이미 잘 다듬어져 있죠. 반면 내가 하는 작업은 표현주의에 더 가까워요. 주인공(보위)은 (당시 유행하던) 절대정신을 향해 자신을 내던졌지만, 정작 자신의 삶에 대해선 전혀 통제할 수 없어요. 음악은 대개 즉흥 연주를 통해 스튜디오 안에서 만들어지죠. 본질적으로 우리는 상극인 셈이었죠. 크라프트베르크의 퍼커션 사운드는 전자 악기로 만들어지는 데다 템포도 융통성이 없어 감동이 느껴지지 않아요. 반면 내겐 드럼을 난타하면서 강렬한 정서를 전달하는 드러머 데니스 데이비스가 있죠. 그의 템포는 '감동'을 주면서 '인간적'인 방식으로 표현돼요. 크라프트베르크는 기계 비트를 고집스럽게 쓰고 그 음악을 모든 걸 만들어낼 수 있는 신스로 덮어버렸죠. 그런데 우리는 진짜 R&B 밴드를 써요. 《Station To Station》 이후, R&B와 전자 음악을 결합하는 건 늘 내 목표였거든요."

"우리 둘 다 음악을 영화처럼 생각했어요." 훗날 브라이언 이노는 회상했다. "서로 자신의 음악 작업을 소규모 영화 촬영처럼 생각하고 있었죠." 이노가 스튜디오 작업에 도입한 실험적인 테크닉 중에는 1975년 자신이 피터 슈미트와 함께 고안한 '우회 전략'이라는 카드 게임도 포함되어 있었다. 뮤지션들은 녹음 도중 임의로 카드를 뒤집어 "약점을 강조해라", "모든 비트를 무언가로 채워라", 혹은 심지어 "받아들일 수 없는 색을 써라"와 같은 지시문을 읽게 된다. 카드의 결과는 보위에게 놀라운 출발점이 되었다. 당시 보위는 이노가 쓴 격려 문구를 참고해 음악을 자신이 발표하고 검토해왔던 옛 앨범의 가사에 임의로 활용해 보았다. "이를테면 피아노 파트를 적어보곤 했어요." 1993년 데이비드는 이렇게 말했다. "그러고는 페이더 볼륨을 내려 드럼만 들을 수 있도록 했죠. 어떤 조성이 들어갔는지는 이노만이 알고 있었어요. 그다음 이노는 내 파트는 듣지도 않고 곡에 다른 파트를 집어넣곤 했죠. … 우리는 서로를 딛고서 도약하곤 했어요. 다른 사람이 만든 음악은 듣지도 않았죠. 그러다 일과가 끝날 때쯤, 서로가 작업한 결과물을 합쳐 그게 어떤 형태가 되는지 관찰하곤 했어요."

처음에 카를로스 알로마는 보위의 별난 접근법을 의심했다. "잠시 반감을 품었죠." 그는 라디오 2의 프로그램 「Golden Years」에 출연해 이렇게 말했다. "하지만 그의 호기심과 혁신성을 존경한다고 말했어요. '좋아요, 해보죠. 뭐라도 나올 거예요.' 하나 말하고 싶은 게 있네요. 《Low》는 내가 데이비드 보위랑 작업한 모든 작품 중 최고라는 것을요. 그 어떤 앨범보다 이 3부작을 사랑해요."

가사도 그랬다. 보위는 기존에 선보였던 컷업 기법을 뛰어넘어 전반적으로 인상주의적이고 비선형적인 콘셉트로 이동했다. 그는 설명했다. "이노는 내가 견딜 수 없을 만큼 지루해했던 내레이션을 빼버렸어요. 브라이언은 내 아이디어를 과정에 대한 아이디어로, 소통의 본질에 대한 아이디어로 확장해주었죠." 《Diamond Dogs》나 《Young Americans》의 수다스러움과는 뚜렷한 차이를 보이는 《Low》는 가사만 놓고 보면 빈약한 앨범이다. 앨범의 여섯 트랙은 기껏해야 그레고리안 성가와 유사하게 꾸며진 연주곡에 지나지 않는다. 다른 곡들은 치유 과정을 겪는 보위의 내밀한 고립감을 읊조리는 짤막하고, 파편적이며, 반복적인 가사를 담고 있을 뿐이다.

세션 작업을 하는 동안 전 매니저 마이클 리프먼과의 소송에 얽힌 데이비드는 법정에 출석하기 위해 파리로 날아가야 했다. 그가 자리를 비운 동안, 이노는 데이비드가 좋다면 자신이 작업한 결과물을 《Low》에 쓰겠다는 양해를 구한 상태에서 작업을 계속했다. 이노는 『NME』에 이에 대해 설명했다. "그건 내가 다른 사람의 시간을 낭비하고 있다는 죄의식 없이 작업할 수 있음을 의미했어요. 만약 보위가 원하지 않았다면 난 스튜디오 비용을 그에게 지불해야 될 것이고, 작업물을 내 앨범에 사용했어야 할 테니까요. 마침 나는 괜찮게 보인 몇 곡을 작업했는데, (다행히도) 보위는 진심으로 마음에 들어 했어요." 그 결과물 중 하나가 〈Warszawa〉의 기본 뼈대였다. 이 곡은 토니의 네 살배기 아들 델라니가 스튜디오에 놓인 피아노로 연주하는 스리 코드 시퀀스로 포문을 연다. 델라니와 그의 여동생 제시카를 샤토 데루빌에 데려온 사람은 비스콘티의 아내로 결혼 후에도 원래 이름을 유지했던 포크 가수 메리 홉킨이었다. 스튜디오로 초청된 메리는 〈Sound And Vision〉의 백킹 보컬을 불렀다.

모든 설명에 따르면 샤토 데루빌 세션은 트라우마를

남겼고, 식중독 사건으로 인해 중단되기도 했다. 또한 리프먼과 보위 사이에서 촉발된 불행은 연쇄 반응을 일으켜 안젤라가 데이비드에게 새 남자친구를 소개한답시고 스튜디오에 찾아오기까지 했다. 시간이 흐른 후 비스콘티는 이 세션을 데이비드와 스튜디오 스태프의 다툼으로 시작해 "진심 어린 적대 관계"로 번진 "끔찍한 경험"이었다고 회고했다. 프랑스 음악 언론에 새어나갈 정도로 두 사람의 적대 관계는 명백했다. 초대받지 않은 유령들도 샤토 데루빌을 어슬렁거렸다. 예전 샤토에 거주했던 프레드리크 쇼팽과 조르주 상드의 유령이 침실에 출몰한다는 소문이 있었다. 로스앤젤레스에서 자신을 위협했던 미신에서 헤어나오지 못한 데이비드는 흔쾌히 자신의 방을 토니 비스콘티에게 내주었는데, 토니는 딱히 이상한 기운을 감지하지 못했다. 하지만 비스콘티의 말을 빌리면 "수도승 같은 록스타에게 어울리는 싱글 베드가 놓인 횅한 방을 선택"한 브라이언 이노는 새벽마다 어깨를 짚는 유령의 손 때문에 잠에서 깼다고 전해진다. 물론 즐거운 순간도 있었다. 카를로스 알로마는 매일 저녁 모두가 BBC의 히트 시트콤 「폴티 타워즈」를 보며 하루를 마무리했다는 것을 기억했다. 비스콘티는 확언했다. "여러 압박에도 불구하고, 스튜디오에 있던 보위, 이노와 나는 창작에 불이 붙은 상태였어요. 마법 같았죠."

대부분의 밴드 멤버들은 세션 첫 5일 동안만 참여했다. 그 후 이노, 알로마, 가디너는 오버더빙 작업을 위해 남았다. 그 무렵 보위는 가사를 쓰면서 곡을 녹음하고 있었고, 비스콘티와 스튜디오 엔지니어들을 제외한 모두는 스튜디오를 떠났다. 애초 데이비드는 첫 1주 동안의 녹음 분량은 데모로 취급되어야 한다고 주장했다. 하지만 훗날 비스콘티는 이렇게 회고했다. "그 2주가 흘러간 뒤 나는 말했죠. '우리가 작업한 건 데모 수준이 아니야. 이 사랑스러운 작품을 왜 다시 녹음해야만 하지?' 결과물을 다시 들어본 우리는 작업하는 동안 녹음을 쉬지 말라는 교훈을 얻었죠. 만약을 위해 모든 데모를 24트랙으로 작업해 두었어요." 몇 년 동안 다양한 방식의 녹음을 시도해보던 보위는 《Low》에서 3단계 접근법을 택했는데 그는 남은 커리어 동안 이 방법론을 선호하게 된다. 이 접근법에 따르면 처음에 백킹 트랙을 작업하고, 다음으로 게스트들의 오버더빙과 인스트루멘털 솔로를 넣고, 최종적으로는(가끔 몇 주 걸리지만 《Lodger》,《Scary Monsters》,《The Next Day》때는 몇 달씩 걸렸다) 가사 쓰기와 보컬 녹음을 진행한다. 이런 절차의 기원은 《The Man Who Sold The World》당시까지 거슬러 올라가지만 앞으로 이 접근 방식은 보위의 확고한 규범으로 정착된다.

9월 말 앨범 대부분은 이미 녹음된 상태였고, 한자 스튜디오를 선호했던 보위와 비스콘티는 샤토 데루빌을 떠나 서베를린으로 향했다(하지만 통념과는 다르게 서베를린은 아니었다. 장벽으로 나뉜 한자 스튜디오 부지에서 《Low》가 믹싱되었고 《"Heroes"》가 녹음되었으니). 한자 스튜디오로의 이동은 꽤 힘든 결단이 필요한 일이었다. 보위를 꼬드겨 새로운 조세 도피처인 스위스로 데려오려던 안젤라의 노력에도 불구하고, 보위의 새로운 입양가정은 베를린이 되었다. 게르후스호텔에서 짧게 머물렀던 보위는 하우프트슈트라세 155번가에 있는 방 일곱 개짜리 아파트로 이사했다. 유행과는 거리가 먼 쇤베르크 지구에 위치한 그의 아파트는 19세기에 건설된 낡은 정련로 근교에 있었다. 이곳은 앞으로 2년 동안 그의 작업 기지가 된다. "로스앤젤레스와는 완전 딴판이었어요." 훗날 그는 이렇게 말했다. "베를린 사람들은 당신의 일에 전혀 신경 쓰지 않아요. 자기 일에만 신경 쓰는 사람들이었죠. … 과잉보호만 없었다면 베를린에서 계속 살아갈 수 있었을 거예요. 아마 그럴 수 있었겠죠." 유명인에게 쏟아진 가혹한 시선을 견뎌낸 후, 보위는 베를린에서 익명성을 한껏 즐겼다. 1972년 초 이래 보위는 처음으로 머리 염색을 하지 않았다. 그는 디자이너가 만든 옷을 치워버렸고 청바지에 체크 셔츠를 입고 다녔다. 가는 콧수염으로 위장하고 토니 비스콘티가 직접 해준 짧은 머리를 한 보위는 도보나 자전거로 도시를 활보하는 즐거움을 되찾았다.

하지만 베를린은 그에게 익명성에 기반해 활력을 쉽게 충전할 수 있는 휴게소 이상의 장소였다. 그곳은 프리츠 랑, 크리스토퍼 이셔우드, 베르톨트 브레히트의 도시였다. 또한 화가 게오르게 그로츠, 마르크 샤갈, 브뤼케 그룹(독일 드레스덴 실업학교에서 네 명의 청년이 결성한 미술그룹)을 입양한 도시였고, 맨 처음부터 보위의 작품을 알렸던 유럽 모더니즘의 멜팅 폿(melting pot)이었다. "우리는 바로 이게 베를린이라고 받아들이기로 했어요." 후에 이기 팝은 이렇게 말했다. "그곳은 전쟁터였어요. 임자 없는 땅이었죠." 어떤 의미에서 베를린은 《Ziggy Stardust》와 《Diamond Dogs》를 이미 구상했던 데이비드의 시선에는 포스트-아포칼립스적

분위기를 풍기는 도시처럼 보였다. 동과 서, 과거와 미래 사이에서 정체된 교차로 같았던 1970년대의 베를린은 보위를 위한 이상적이고 영적인 쉼터였다. 그는 그 도시를 이렇게 언급했다. "1920년대 유럽으로 통하는 예술과 문화의 입구였죠. 실제로 베를린에서 생성된 중요한 예술이 다른 지역으로 번져 나가곤 했으니까요."

당시 데이비드는 1년 동안 틈틈이 그림을 그리고 있었다. 「지구에 떨어진 사나이」 촬영과 《Station To Station》을 작업하던 무렵 그가 빠져 있던 취미였다. 베를린의 문화적 유산과 독특한 비주류와의 만남에서 영감을 얻은 보위는 진지하게 그림을 대하기 시작했다. 베를린은 온갖 소수자들의 고향이었다. 예술가, 이민자, 펑크족, 드래그 퀸(여장 남자). 그들은 모두 사회의 아웃사이더로서 그에게 친해지자고 호소해왔다. 1976년 4월 베를린 공연을 마친 보위는 도시에서 가장 유명한 동성애 아티스트이자 당시 반쯤 베를린에 정착한 상태였던 로미 하그와 친구가 되었다. 일이 없을 때면 보위는 미술관, 동성애 클럽을 활보했고, 늦은 밤 찾았던 술집들은 《Low》, 《"Heroes"》의 내향적이고 외상을 겪은 듯한 사운드스케이프 구성에 영감을 주었다.

"《Low》의 첫 번째 면은 나 자신에 대한 거예요. 〈Always Crashing In The Same Car〉를 포함해 죄다 자기 연민에 빠진 쓰레기죠." 1년 후 보위는 이렇게 설명하며 음반을 지배하는 무드를 다음과 같이 요약했다. "혼자 있는 게 최고 아닌가요? 블라인드를 내립시다. 모두 엿이나 먹으라죠." 하지만 그는 이런 설명도 했다. "두 번째 면은 음악적으로 더 들여다볼 만해요. 이건 장벽 동쪽에 대한 관찰이자, 서베를린이 승리한 이유를 담고 있어요. 그걸 말로는 설명할 수 없겠더라고요. 그래서 (음악) 텍스처가 필요했던 거죠."

하지만 세간의 인식과는 달리 데이비드가 베를린에 애착을 가졌던 주된 이유는 신화와도 같은 '데카당스' 때문이 아니었다. "베를린은 내 병원이었어요." 몇 년 후 보위는 이렇게 말했다. "내가 사람들과 접촉할 수 있도록 해주었죠. 거리의 일상을 돌려주었어요. 모든 게 춥고 마약뿐이던 거리 말고요. 다시 발견한 거리는 젊고 똑똑한 사람들이 어울리는 곳이었죠. 그 친구들은 주급 같은 문제보다 다른 주제에 더 흥미를 갖고 있었어요. 베를린 사람들은 화랑 예술뿐만 아니라, 거리의 예술에도 관심을 기울이고 있었죠." 1977년 보위는 이렇게 선언했다. 자신은 "로스앤젤레스, 뉴욕, 런던이나 파

리 같은 곳에선 곡을 쓸 수 없게 되었다"고. "그곳들은 뭔가 부족했거든요. 하지만 베를린에는 중요한 것에 집중하도록 해주는 이상한 기운이 있었어요. 미처 언급하지 못한 것들, 침묵으로 남은 것들, 쓰지 못한 것들… 그게 《Low》를 만들게 된 배경이었죠."

한자 스튜디오에서 보위는 마지막으로 남은 트랙이었던 〈Weeping Wall〉과 〈Art Decade〉를 완성했고 샤토 데루빌 녹음에 보컬을 추가했다. 기막힌 우연으로 세션의 마지막은 데이비드와 안젤라 부부의 마지막이기도 했다. 그녀는 1976년 11월 보위를 방문해 장래에 대한 이야기를 나누었다. 11월 10일 벌어진 그 드라마 같은 상황으로 인해 보위의 스트레스는 극에 달했다. 결국 그는 심장마비로 추정되는 질환으로 쓰러졌다. 안젤라는 황급히 그를 베를린에 있는 영국 군병원으로 데려갔다. 과음으로 인한 불규칙한 심장박동 증세로 진단받은 건 그나마 다행이었다. 그때 언론은 안젤라가 런던에 돌아왔다는 기사를 내보냈다. 안젤라가 남자친구 로이 마틴과 함께 기금 마련 쇼 '크라이시스 카바레'에 모습을 드러낸 것이었다. 그리고 얼마 후, 파국은 다시 베를린을 찾았다. 보위가 비서 코코 슈왑을 해고하라는 안젤라의 요구를 거절했을 때였다. "난 코린의 방으로 들어갔다." 안젤라는 자서전에 이렇게 썼다. "그녀의 옷가지와, 사이가 좋았던 시기 그녀에게 주었던 선물을 찾아내 창밖으로 던져 버렸다. 택시를 불러 공항으로 간 나는 런던으로 날아왔다." 안젤라와 데이비드는 단 한 차례 법적 효력이 있는 문서에 서명했다. 그리고 1980년 2월 이혼했다.

《Low》는 그 이름값('바닥')을 톡톡히 했다. 가사는 광장공포증('군중이 사라질 때까지 기다려wait until the crowd goes', '대낮에 쳐진 창백한 블라인드pale blinds drawn on day'), 고립감('가끔씩 너는 너무 외로워sometimes you get so lonely', '넌 네 방을 절대 떠나지 않아you never leave your room'), 폭력('다시 네 방 유리를 깨고breaking glass in your room again', '항상 충돌하는 자동차always crashing in the same car'), 그리고 철저한 허무주의('아무것도 읽을 게 없어, 아무것도 말할 게 없어nothing to read, nothing to say')에 이르기까지 사생활이 촉발한 정신병의 징후를 드문드문 드러내고 있다. 어쩌면 앨범이 발매되지 못할 것이라는 보위의 우려는 근거 없는 게 아니었다. 또 하나의 《Young Americans》나 《Station To Station》을

기대했다가 충격에 빠진 RCA 이사진은 1976년 크리스마스 스케줄로 발매일자를 못박아버렸다. 훗날 보위가 회상했듯, 한 임원은 필라델피아에 집을 사주겠다고 제안했다. "그래서 보위는 흑인 음악을 쓸 수 있게 되었죠." 저작료 합의를 통해 데이비드가 가진 상업적 가치에 뜨거운 관심이 있음을 증명한 토니 디프리스는 기를 쓰고 《Low》의 발매를 막으려 했다.

대놓고 이노 스타일 제목이었던 'New Music: Night And Day'는 작업 맨 마지막 단계까지 그대로 유지되었다. 심지어 RCA 캐나다가 발매를 준비하던 카세트 속지 라벨도 그렇게 부착되어 있었지만, 앨범이 유통되기 전 회수되었다. 결국 《Low》는 1977년 1월, 데이비드의 서른 번째 생일을 일주일 앞두고 발매되었는데, 커버 사진은 영화 「지구에 떨어진 사나이」에 나온 보위의 옆모습으로 꽉 차 있었다. 훗날 보위는 이것이 말장난을 시각화한 것이었다고 주장했다. 그의 주장에 따르면 저 "나대지 않는(low profile)" 커버는 다분히 의도적이었다. 《Low》는 그때까지 보위가 낸 음반 중 가장 덜 상업적인 음반이었고, 심지어 보위 측은 실질적인 홍보도 전혀 하지 않았다. 대신 그는 이기 팝의 투어에 키보드 연주자로 참여하는 쪽을 택했다. 후에 그의 앨범에 대한 유일한 언급은 "정말 중요한 작품"이라는 것이었는데, 1983년 그는 이렇게 말했다. "《Low》는 위안을 주는 세계, 그 안으로 들어가고픈 세계예요. 얼마간 내 음악에 머물렀던 순수한 정신으로 빛나는 작품이지요. 하지만 지금 내 영혼은 어두워졌어요. … 지금껏 작업했던 그 어느 작품보다 이 앨범을 통해 나는 정화된 사운드, 그리고 더 긍정적인 프레이즈로 선회하려는 열망을 갖게 되었죠.《Scary Monsters》에서 살짝 재발했다는 점만 빼면요." 이와 유사하게, 2001년 보위는 이렇게 언급하기도 했다. "나는 《Low》에 드러난 절망의 베일을 통해 진정한 낙관주의를 알게 되었어요. 더 나아지기 위해 투쟁했던 내면의 목소리를 듣게 된 거죠."

《Low》를 받아든 언론은 당혹감에 빠진 채 각양각색의 리뷰를 썼다. 『멜로디 메이커』의 마이클 와츠는 이 작품을 이렇게 묘사했다. "놀라운 레코드이자 틀림없이 보위가 만들어낸 가장 흥미로운 작품이다. 정말 현대적이고, 시대와 깊은 연관을 갖는 것 같지만 음악적 콘셉트에 비해 염세주의의 비중은 적다. 메인스트림 팝이 한데 모여 있으며… 실험적인 음악은 우리가 이동해가고 있는 발전된 사회의 대중 예술이 어떤 모습일지를 완벽하게 그려내고 있다." 예상 밖으로 『크림』의 사이먼 프리스는 이 앨범을 이렇게 평했다. "신선한 재담이 담긴 유쾌한 레코드다. …《Low》는 나를 많이 웃게 했다." 한편 『빌보드』는 이런 찬사를 보냈다. "음울하고, 신비스러운 땅으로 인도하는 약에 잔뜩 취한 연주곡들의 여정이다."

하지만 대부분의 평론가들은 혐오로 결집했다. 『크림』의 다른 평론가는 이 음반을 "들을 수 없는" 레코드로 간주했다. 반면 『보스턴 피닉스』는 《Low》를 "드론, 반복, 시간 소멸에 대한 실험"이라며 폄하했다. 오랜 시간 보위의 팬이었던 찰스 샤 머리는 "펑크의 그늘이 강하게 낀 작품"이라고 적었으며, 『NME』는 "너무 부정적인 데다 심지어 여유도 없다"고 혹평하면서 이렇게 낙인을 찍었다. "소심한 정신병자가 만들어낸 전적인 퇴보를 가리키는 시나리오와 사운드트랙이다. … 허무와 죽음에 대한 동경으로 불타오르는 이 작품은 자살한 이를 무덤에 안치하기 전 벌이는 방부 처리와 같다. … 가장 순수한 혐오와 파괴 행위다. … 예술적으로 위조된 영적 패배와 공허감이 코끝을 찌른다. … 게다가 듣는 이에게 괴로운 체험이다. 전혀 도움이 되지 않는다." 지금까지 이렇게 잔혹한 평을 받은 앨범은 거의 없었고, 그런 평을 받아야 마땅한 앨범은 하나도 없었다. 하지만 《Low》는 영국 차트 2위에 올랐고, 심지어 미국 차트 11위에도 모습을 드러내며 비방자들을 머쓱하게 했다(브라이언 이노는 비방자들을 "멍청한 새끼들"이라고 말했다). 비록 발매 당시에는 많은 평론가로부터 악의적인 평을 얻긴 했지만, 현재 《Low》는 역사상 가장 뛰어나고 영향력 있는 음반 중 하나로 널리 인정받고 있다.

당시 《Low》는 보위의 영리함을 입증한 것이기도 했다. 당시 록 저널리즘은 한 밴드에만 집착하고 있었다. 섹스 피스톨스였다. 하지만 근원적으로 펑크는 보위에게 새로운 연료를 제공해주지 못했다. 무대를 다 때려 부수는 스파이더스 프롬 마스의 라이브를 봤던 사람이라면 그 말이 옳다고 증언했으리라. "지기 스타더스트의 몰락으로 돈을 다 날렸을 때예요." 데이비드는 당시 이렇게 말했다. "그는 죽기 전 아들 하나를 두었어요. 그가 바로 조니 로튼(섹스 피스톨스의 보컬리스트)이에요." 틀림없이 보위는 4년 전 재발매된 《Space Oddity》의 슬리브를 통해 조니 로튼이 보여준 펑크 원형을 미리 제시한 바 있다. 엉성한 점프, 초점 없는 시선, 부스스한 빨강 머리, 상태가 좋지 않은 치아 등등. 자신의 책

466

『Glam!』에서 바니 호스킨스는 "글램이 산산조각 나" 펑크가 되었다는 설득력 있는 분석을 제시하고 있다. 또한 최소 몇 사람의 평론가가 글램 록의 유명 인사들(지기 스타더스트, 게리 글리터, 모트 더 후플의 기타리스트 에이리얼 벤더)과 펑크 뮤지션들(섹스 피스톨스의 베이시스트 시드 비셔스, 댐드의 드러머 랫 스케이비스, 엑스 레이 스펙스의 프런트우먼 폴리 스티렌) 사이의 명백한 연관성을 지적했다. 새 세대의 물결을 현명하게 탈 줄 알았던 30대 보위는 펑크에 편승하지 않았다. 그는 사이드스텝을 밟으면서 꼰대가 되거나 펑크의 아버지 형상으로 남지 않았다. 어쨌든 1976년부터 1977년 펑크와 거리를 둔 거나 마찬가지였던 보위가 처음 펑크를 듣게 되었을 때 그 음악은 거의 수명을 다한 상태였다. "내 머리가 혼란스러워서 그런 건지, 아니면 영국 음악의 다양성이 미국 펑크에 가한 임팩트가 부족해서 그런 건지, 당시 내 인식에 박힌 펑크 음악은 사실상 끝난 상황이었어요." 오랜 시간이 흐른 뒤 보위는 이렇게 인정했다. "펑크는 나를 완전히 비켜 갔어요. 베를린에서 본 몇몇 밴드는 1969년 이후의 이기 같아서 놀랐죠. 그들은 이기가 먼저 시도했던 음악을 그대로 연주하는 것처럼 보였어요."

실험적인 프로그 록을 연주하는 기타리스트이자, 한때 비스콘티가 《Low》의 "칭송받지 못한 영웅"이라 묘사했던 리키 가디너의 기여도는 종종 과소평가된다. 하지만 앨범을 지배하는 일렉트로닉 사운드, 선구적인 퍼커션 효과, 감정이 다 고갈된 것 같은 보컬은 사람들의 이목을 끈다. 그런 점들은 게리 뉴먼과 같은 신예 아티스트들에게는 하나의 척도를 제시했고, 조이 디비전, 소프트 셀, 디페시 모드, 트레버 혼 같은 다양한 스펙트럼의 정점에 놓인 인재들에게는 큰 영향력을 행사했다. 훗날 보위는 이렇게 말했다. "우리가 《Low》에 적용한 사운드는 얼마 동안 영국 음악 신에서 벌어진 현상에 영향을 미쳤죠. … 특히 앰비언스와 드럼 사운드 말이에요. '매시' 드럼, 잔뜩 우울하게 웅웅거리는 사운드 이펙트는 향후 몇 년 동안 스튜디오 드럼에 대한 열망을 떨어뜨렸죠." 소위 《Low》, 《"Heroes"》, 《Lodger》로 이어지는 '3부작'을 언급하며, 보위는 다음과 같이 덧붙였다. "어떤 이유로든, 어떤 상황에 놓였던, 토니, 브라이언, 나는 강력하면서 비통에 찬, 가끔은 행복이 느껴지는 사운드를 만들어냈어요. 애석하지만 어떤 관점에서 그 음악은 당대의 사운드와는 달리 결코 늙래하지 않

을 거라 생각했던 미래에 대한 갈망을 담고 있었던 거죠. 우리 셋이 작업한 가장 멋진 작품 중 하나였어요. 그 전까지 우리의 3부작 같은 음악은 없었어요. 그 어떤 앨범도 이에 근접하지 못했죠. 만약 내가 다른 앨범을 만들지 않았다면, 이 작품은 지금 중요해지지 않았을 겁니다. 내 모든 게 이 3부작 안에 있어요. 말하자면 내 DNA 같은 작품들이죠."

브라이언 이노는 《Low》의 단 한 곡에만 공동 작곡 크레딧에 이름을 올렸고, 11트랙 중 단지 여섯 곡에서만 연주를 맡았지만, 보위 자신을 포함한 수정주의자들에 의해 지난 세월 동안 더 많은 공로를 인정받고 있다. 1992년 필립 글래스는 이 음악을 《"Low" Symphony》로 다시 작업했다. 앨범 크레딧에는 "데이비드 보위와 브라이언 이노가 남긴 음악에 바침"이라고 적혀 있다. 글래스 자신은 오리지널 앨범을 "천재의 작품"이라 묘사한 바 있다. 물론 글래스만 이런 생각을 한 건 아니었다. 현대 음악을 하는 거의 모든 뮤지션이 《Low》로부터 감동을 느끼고, 넋을 빼앗기며, 돌이킬 수 없는 영향을 받고 있다. 나를 포함한 대부분의 보위 팬들이 《Low》를 보위 커리어의 한 정점이라 생각하는 건 물론이다.

"HEROES"

RCA Victor PL 12522, 1977년 10월 [3위]
RCA International INTS 5066, 1983년 6월 [75위]
RCA International NL 83857, 1984년 11월
EMI EMD 1025, 1991년 8월
EMI 7243 5219080, 1999년 9월

Beauty And The Beast (3'32") | Joe The Lion (3'05") | "Heroes" (6'07") | Sons Of The Silent Age (3'15") | Blackout (3'50") | V-2 Schneider (3'10") | Sense Of Doubt (3'57") | Moss Garden (5'03") | Neuköln (4'34") | The Secret Life Of Arabia (3'46")

1991년 재발매반 보너스 트랙: Abdulmajid (3'40") | Joe The Lion (1991년 리믹스 버전) (3'08")

• 뮤지션: 데이비드 보위(보컬, 키보드, 기타, 색소폰, 고토), 카를로스 알로마(기타), 데니스 데이비스(퍼커션), 조지 머리(베이스), 브라이언 이노(신시사이저, 키보드, 기타 트리트먼트), 로버트 프립(기타), 안토니아 마스·토니 비스콘티(백킹 보컬) | 녹음: 한자

1977년 5월 이기 팝이 《Lust For Life》를 완성한 이후, 보위는 토니 비스콘티와 브라이언 이노를 베를린으로 호출해 새 앨범 작업을 시작했다. 넓게 개조된 한자 스튜디오 2는 한때 게슈타포의 사교 파티를 위한 공간으로 사용되었으며, 관계자들은 이곳에서 《Low》 세션 때보다 밀실공포증을 덜 느꼈다. "아주 널찍한 공간이었어요." 훗날 비스콘티는 말했다. "그는 더 큰 스튜디오를 사용했어요. 동베를린과 불과 500야드 떨어진 곳이었죠. 매일 오후 나는 책상에 앉아 쌍안경으로 스텐 건을 어깨에 멘 세 명의 소련 붉은군대 군인들이 가시철조망을 순찰하는 장면을 보곤 했어요. 장벽 근처엔 지뢰가 묻혀 있다는 것도 알았죠. 분위기는 아주 도발적이고 자극적이며 살벌했는데 외려 밴드 멤버의 연주는 에너지로 넘쳤어요. 진심으로 집에 가고 싶었던 것 같아요." 카를로스 알로마는 근처에 있던 장벽과 스튜디오의 유구한 역사가 창작에 모두 영향을 주었다고 확언했다. "작업은 정체 상태였어요." 그는 데이비드 버클리에게 말했다. "날이 어두워지면, 작업 테마도 어두워지는 것 같았죠. 베를린은 작업하기엔 우울한 공업 도시였거든요."

《Low》 때와 마찬가지로 첫 트랙 세션 녹음은 핵심 밴드 멤버인 알로마, 데이비스, 머리가 맡았다. 녹음 과정은 빠르게 진행되었고 인스트루멘털 백킹 중 상당수는 첫 이틀 동안 마무리되었다. "우리는 두 번째 녹음에 들어갔지만, 진행 상황은 썩 좋지 못했어요." 이노는 말했다. "그냥 이렇게 말했죠. '자, 그럼 이걸 해보자고.' 그러고 나선 연주를 시작했어요. 그러면 다른 누군가가 말했죠. '멈춰.' 그런 방식이었어요. 내 눈에는 완전 제멋대로인 것처럼 보였죠. 그러다 데이비드가 이렇게 말하곤 했죠. "좋아, 바로 그거야. 그걸 두 배로 늘리라고. 그리고 이걸 두 번 연주했다가 다시 돌아오자고." 이 찰나의 시간 동안, 카를로스 알로마는 이 사랑스러운 멜로디 라인을 작업했을 거예요. 이 사랑스러운 멜로디 파트는 모두 그가 만든 거죠. 그는 번개같이 이 아이디어를 생각해냈어요. 아주 뛰어난 친구예요." 나중에 이노는 당시 작업 방식의 또 다른 독특한 측면도 기억해냈다. "내 기억에 따르면, 몇 가지 이유로 우리는 피터 쿡과 더들리 무어 놀이에 빠져 있었어요. 보위가 피터였고 내가 더들리였죠. … 아주 유쾌했어요. 작업하면서 이렇게 많이 웃을 거라고 생각해본 적이 없었거든요. 재미있네요. 음악이 어떻게 들릴지 상상하면 재미있죠. 하지만 자신이 속하지 않은 상황에 대한 음악을 상상해보는 것도 재미있어요." 훗날 보위는 이노의 회상에 대해 확인해주었다. "우리는 초등학생처럼 자지러지듯 웃으며 각자 분량을 작업했어요. … 브라이언과 나는 피터와 더들리의 임무를 잘 수행해냈어요. 존 케이지가 올드 켄트 로드의 브릭레이어스 암스 같은 곳의 '간이 무대'에서 공연한다는 아이디어에 대해서도 긴 시간 떠들곤 했어요. 참 순수했죠."

이 세션에 참가해 리드 기타를 연주한 인물은 전 킹 크림슨의 핵심 인물이자 1969년 이래 가끔 보위와 만나곤 했던 로버트 프립이었다. 그는 이미 이노와 실험적인 음반 《No Pussyfooting》과 《Evening Star》를 공동 작업한 바 있었다. 무엇보다도 《"Heroes"》에 깔린 독특한 기타 사운드는 이전 작품과는 확연히 다르다. "프립은 모든 작업을 여섯 시간 만에 마쳤어요. 뉴욕에서 비행기를 타고 곧바로 스튜디오에 도착해서는 말이죠." 훗날 이노는 『NME』에 이렇게 말했다. "그가 스튜디오에 도착한 시간은 밤 11시였어요. 우리는 말했죠. '뭐 생각해둔 거 있어?' … 나는 트리트먼트 사운드를 위해 그의 기타를 신시사이저에 연결했고, 사실상 나는 프립과 전에 해봤던 모든 걸 시도했어요. 심지어 그는 코드 시퀀스조차 모르는 상태에서 연주를 시작했죠. 다음 날, 작업을 마친 프립은 짐을 꾸려 집으로 가버렸어요. 이 모든 게 단 한 번으로 끝났어요. 믿기 힘들었죠." 시간이 흐른 뒤 보위는 회고했다. "프립에게 요청했던 건 생각해둔 걸 다 비워버린 다음 연주하라는 것뿐이었어요. 프립이 자신의 앨범에서도 고려해보지 않았던 방식으로요. 나는 '앨버트 킹처럼 치라'고 주문했어요. 프립은 잠시 당황한 표정이었죠. 그러더니 스튜디오로 들어가선 온 힘을 다해 그에 근접한 사운드를 만들어내더라고요. 그다운 방식이었죠. 〈Joe The Lion〉 같은 곡은 블루스였어요. 정말 대단한 연주였죠. 완전 날아다니더라니까요."

그런데 사실 프립은 보위의 '첫 번째 선택지'가 아니었던 것으로 드러났다. 뒤셀도르프 출신 밴드 노이!의 기타리스트 미하엘 로터는 《Diamond Dogs》에 처음으로 초청받은 이후 보위 음악에 중요한 영향력을 행사해 왔다(1장 'SWEET THING' 참고). "데이비드와 나는 음악에 대해 상세히 의견을 나눴어요." 2009년 로터는 『콰이어터스』 매거진에 이렇게 말했다. "사용할 악기

는 직접 가져와야 했어요. 둘 다 몹시 흥분해 있었죠. 하지만 순간 누군가 이렇게 말했어요. '데이비드가 마음을 바꿨다는 걸 말해줘야겠네. 넌 베를린에 올 필요가 없어졌어.' 난 그 말을 곧이곧대로 믿었어요. … 그건 사실이 아니었다는 데이비드 보위의 인터뷰를 우연히 읽게 되기까진 20년이 걸렸죠. '내가 미하엘을 초청했지만 유감스럽게도 그가 제안을 거절했다'고요." 로터는 자신과 보위를 모두 '속인' 보위 진영의 누군가가 자신을 원하지 않았다고 믿고 있다. 그는 이렇게 결론 내렸다. 《"Heroes"》에 내 기타와 내 이름이 들어가지 않았다는 사실에 슬퍼할 필요는 없어요. 하지만 모를 일이죠. 내가 연주했으면 앨범을 망쳤을지도요."

《Low》처럼 가사와 보컬 녹음은 보위와 비스콘티를 제외한 사람들이 떠난 후에야 작업되었다. 데이비드의 보컬 작업은 《"Heroes"》 세션을 지배했던 즉흥성에 충실히 따랐다. 훗날 프로듀서는 이게 맞다고 증언했다. "보위는 스튜디오에 들어와 마이크 앞에 서는 그 순간까지 자신이 어떤 노래를 부를 건지 알려주지 않았어요." 실제로 보위 자신도 "결과에 대해 전혀 알지 못한 채" 곡을 썼고, "어떤 예측도 하지 않았다"고 밝힌 바 있다. 자서전에서 비스콘티는 회고했다. "보위는 가사 일부만 가지고 스튜디오에 도착했다. 그것만 들고 보컬 녹음을 시작했던 것이다. 첫 두 마디를 녹음한 뒤 보위의 손이 멈췄다. 우린 결과물을 확인했다. 그러더니 보위는 피아노 위에 있던 메모지에 뭐라고 두 줄 적었다. 우리는 그가 마이크에 대고 몇 마디 웅얼대는 걸 들었다. 보위는 그 두 소절을 부른 후 보컬 사운드를 낮춰달라고 요청했다." 백킹 보컬은 비스콘티와 그의 새 여자친구였던 로컬 재즈 가수 안토니아 마스가 맡았다. 안토니아 마스와 비스콘티의 베를린 장벽 키스 신이 타이틀 트랙 가사에 영감을 주었다는 사실은 유명하다.

훗날 비스콘티는 《"Heroes"》를 '긍정으로 가득한 《Low》 버전'으로 묘사했다. "인생에서 그만큼 밝은 시기였다는 거죠. 사실 영웅은 보위였어요. 우리는 모두 자신이 영웅이라고 생각하죠. 이건 숭고한 앨범이에요." 영웅주의라는 말의 의미는 납득할 만했다. 하지만 데이비드는 제목에 아이러니컬한 인용 부호를 꼭 넣어야 한다고 고집을 부렸다. 임의로 결정한 것이었다. "그렇게 정해진 유일한 곡이라고 생각해요." 그는 1977년 『NME』에 이렇게 말했다. "완전 독단적인 결정이었어요. 앨범 콘셉트 같은 건 없었죠. … 어쩌면 제목은 'The Sons Of Silent Ages'가 될 뻔했어요. 이건 그저 나랑 이노, 프립이 함께 작업한 곡들을 모은 작품이었으니까요. 누락된 몇몇 곡들도 아주 유쾌했어요. 하지만 이게 최선이었죠. 모두 깜짝 놀라 뒤로 넘어갈 정도였으니까요."

《"Heroes"》 세션에 드러난 발전은 보위가 코카인 의존에서 단호하게 벗어난 시점에 이뤄졌다. 물론 보위는 훗날 자신이 완전히 약물을 끊기까지는 그로부터 몇 년이 더 걸렸다고 시인했다. "코카인을 방에서 치우는 데만 며칠이 걸렸죠." 그는 1983년 이렇게 회고했다. "그게 내가 완전히 마약에서 벗어난 시점이었어요. 베를린의 첫 2년 동안은 망가진 체계를 바로잡는 데 들어갔죠. 육체적으로나 정서적으로 모두 다요." (마침내 보위가 코카인은 쓸데없는 짓이라고 선언한 시점이다. 하지만 정말 그가 마약과 단절한 시점은 사람들의 추정 시점보다 더 뒤다. 여러 뮤지션이 1983년 'Serious Moonlight' 투어 애프터 파티에서 보위가 코카인에 손을 댔다고 증언했다. 언젠가 보위는 이렇게 고백했다. "그러다 실수를 한 건 《Let's Dance》 때였어요." 기타리스트 케빈 암스트롱은 폴 트린카에게 1985년 영화 「철부지들의 꿈」 사운드트랙을 녹음하던 시절 데이비드가 코카인을 구입한 일화에 대해 들려준 바 있다. 한때 보위는 1987년 앨범 《Never Let Me Down》이 "약 빨고 만든 앨범"이었다는 취지의 수수께끼 같은 말을 했다. 하지만 심각한 마약 중독과 관련된 모든 의도와 목적은 1977년 말에는 자취를 감추게 된다.)

정신없이 돌아갔던 《Low》와 《Lust For Life》 때와는 대조적으로, 첫 녹음을 위한 세션 작업은 훨씬 한가로운 속도로 흘러갔다. 보컬, 오버더빙 믹싱은 8월까지 간헐적으로 이어졌다. 최종 믹싱은 몽트뢰 제네바 호수 호반에 위치한 마운틴 스튜디오에서 진행되었다. 처음 스튜디오를 방문한 뒤 보위는 이곳의 단골손님이 되었다. 스튜디오 엔지니어 데이브 리처즈는 보위 사단의 신입으로 들어왔는데, 앞으로 그는 여러 프로듀싱 작업을 통해 이름을 떨치게 된다. 그의 어시스턴트였던 유진 채플린은 스위스에 머물던 당시 보위의 이웃이었고 바로 우리에게 잘 알려진 무언극 코미디언 찰리 채플린의 아들이었다.

세션 작업을 하는 동안 데이비드는 파리로 몇 차례 여행을 갔고(인터뷰와 〈Be My Wife〉 비디오 촬영, 그리고 「지구에 떨어진 사나이」의 프랑스 시사회 참석을 위해서였다), 비앙카 재거와 함께 스페인으로 휴가

를 떠났다. 9월 초 보위는 텔레비전 프로그램 「Marc」와 「Bing Crosby's Merrie Olde Christmas」 촬영을 위해 영국으로 돌아왔고 여러 차례 인터뷰를 했다. 《Low》 때는 그렇게 장사를 안 하던 보위가 《"Heroes"》 때는 돌변했다. 「Top Of The Pops」에 출연해 타이틀 트랙을 불렀고, 여러 차례 그와 유사한 유럽 방송국 프로그램에 얼굴을 비췄다. 독일과 프랑스에서 《"Heroes"》는 각국의 언어로 타이틀 트랙을 다시 부른 커스터마이즈드 버전으로 출시되었다. 심지어 데이비드는 ATV의 「The Muppet Show」에 출연해 리허설을 하던 중 휘파람을 불기도 했다(유감스럽게도 관련 영상은 찾을 수 없다). "《Low》 때는 전혀 홍보를 하지 않았죠. 몇몇 사람들은 열정이 없다고 생각하기도 했어요." 보위는 말했다. "하지만 이번에는 모든 것을 신보에 쏟아부으려고 해요. 지금까지 작업했던 그 어떤 작품보다 최근에 낸 두 앨범을 신뢰해요. 예전에 만들었던 앨범들을 다시 살펴봤어요. 높게 칠 만한 작품도 꽤 있지만, 진심으로 좋아했던 건 사실 많지 않더라고요. … 《Low》, 그리고 특히 《"Heroes"》엔 더 많은 진심과 감정이 들어 있답니다." 「멜로디 메이커」와의 인터뷰에서 그는 이렇게 부연했다. "《"Heroes"》는 연민을 담은 작품이에요. 바보 같지만 절망적인 상황에 스스로 빠져버린 사람들을 위한 연민 말이에요. 대개 우리는 무지나 무모한 결정으로 인해 그런 상황에 처하곤 하죠."

"올드 웨이브가 있다. 뉴웨이브가 있다. 그리고 데이비드 보위가 있다"라는 마케팅 슬로건으로 추진력을 얻은 《"Heroes"》는 영국 차트 3위에 올랐고 곳곳에서 찬사를 받았다. 「NME」는 이 앨범을 "보위가 성취해낸 가장 성숙하고 신랄한 작품 중 하나"이자 "근래 보여준 가장 감동적인 퍼포먼스"라고 호평했다. 《"Heros"》를 올해의 앨범으로 꼽은 「멜로디 메이커」의 필자는 《"Heros"》와 《Low》를 이렇게 썼다. "지금까지 록 팬앞에 노출된 가장 흥미진진하고 현저히 도전적인 레코드이다. 불가피하게 논쟁을 불러일으키는 이 앨범들은 현대 일렉트로닉 뮤직과 보위가 전통적인 내러티브 형식을 던져버리고 찾아낸 가사를 결합했다. 그 과정에서 보위는 현대 사회에 만연한 절망과 염세의 무드에 꼭 어울리는 새로운 음악 언어를 탐구했다." 이미 《Low》로 그에게 처절한 패배를 안겨준 미국 시장에서, 《"Heroes"》는 앨범 차트 35위에 오르는 데 그쳤고 싱글은 흔적도 없이 수면 아래로 가라앉았다. 「빌보드」는 조

심스러운 리뷰를 남겼다. "오직 보위만이 정의할 수 있는 왕국으로 인도하는 음악 여행." 그리고 이렇게 부연했다. "신시사이저 일렉트로닉스에 잠긴 보위의 노랫말은 불길한 예감으로 가득 차 있다."

길먼 부부가 쓴 영향력 있는 전기에서 제기된 설득력 있지만 융통성 없는 가설은 비스콘티의 발언과 뒤엉키고, 듣는 이의 가슴을 뛰게 만드는 저 타이틀 트랙과 결합되어 《"Heroes"》를 세간에 낙관주의가 넘쳐나는 앨범으로 인식되게끔 했다. 하지만 초보자가 봐도 이 가설을 입증할 수 있는 유의미한 자료는 거의 없다. 《"Heroes"》는 《Low》보다 훨씬 차갑고 암울한 앨범이니까 말이다. 보위의 변경된 방침을 보여주는 가사는 틀림없이 《Low》보다 위트 있고 풍성하다. 〈Neuköln〉에서 명백하게 드러나는 죽음의 징후 대신 팝 친화적인 〈The Secret Life Of Arabia〉를 가지고 유희를 벌이려는 시도는 한층 밝아진 주제를 암시하는 것 같다. 하지만 그렇다고 《"Heroes"》를 행복으로 가득한 앨범으로 묘사하는 건 어폐가 있다. "어떤 면에서는 더 시끄럽고 강력하며 더 많은 에너지를 가진 앨범이죠." 2001년 보위는 심사숙고 끝에 이렇게 말했다. "하지만 가사는 더 정신병에 걸린 것 같아요. 당시 나는 베를린에 살고 있었고 기분은 좋았어요. 심지어 들떠 있었죠. 저 가사들은 의식이 없는 상태에서 써내려간 것들이에요. 나는 여전히 집을 치우고 있는 것만 같았죠." 사실 보위의 가사는 계획이라도 한 듯 마약 중독 테마로 회귀하고 있었다. 훗날 보위는 코카인 중독에서 벗어나 긴 회복 기간을 갖던 중 베를린에서 마약에 굴복했다고 시인했다. 하지만 음악만큼은 어느 정도 냉정을 유지했고, 정서적으로도 긍정적인 편이었다. 어떤 사람들에게는 어둠 속에서 돌아버린 사람이 낸 음악 같았겠지만 말이다. 화가 에리히 헤켈의 그림 〈Roquairol〉과 〈Young Man〉을 참고해 스키타 마사요시가 촬영한 슬리브 사진은 광기 어린 눈으로 손바닥을 편 채 진지하면서도 우스꽝스러운 동요 상태로 뻣뻣하게 선 보위를 보여준다. 그의 모습은 얼굴을 가리고 있던 마지막 가면을 떼어내기라도 한 것 같다. 1983년 데이비드는 이 앨범을 두고 다음과 같이 말했다. "베를린 거리의 모습을 담았죠. … 그곳엔 참 다양한 사람들이 있었어요. 모두 바보가 되지 않기 위해 싸우고 있었죠."

《"Heroes"》에서 강조된 또 다른 주제(《Lodger》에서 극대화될 예정이었던)는 문화적 세계시민주의이

다. 〈Blackout〉의 가사에 나타난 '일본색'과 〈Moss Garden〉에 사용된 고토는 지기 시기 동안 그에게 영감을 주었던 나라에 대한 보위의 사유를 다시 한번 드러내고 있다. 〈Neukoln〉, 〈The Secret Life Of Arabia〉에 나타난 동방풍 사운드는 《"Heroes"》가 베를린에서 녹음됐다는 사실을 은폐한다. 베를린이라는 도시의 위태로운 다양성(사회 불평등과 개인을 이탈시키는 체제에 맞서는 풍요로운 삶의 질과 다인종 공동체) 안에 내재된 갈등 요소는 앨범에 달콤쌉싸름한 풍미를 부여했다.

발매 시점에서 《"Heroes"》는 《Low》의 연장선상에 놓인 예술적 대체품으로 환영받았지만, 이제 역사의 추는 《Low》가 거둔 더 위험한 실험적 성취 쪽으로 흔들리는 추세다. 《"Heroes"》의 첫 번째 면에 실린 수록곡들과 두 번째 면에 담긴 앰비언트 연주곡은 전작보다 더 관습적인 패턴을 반복하고 있다. 물론 이러한 구도 안에서도 중요한 발전은 있다(이 작품에 실린 연주곡은 크라프트베르크, 하르모니아에 덜 빚지고 있으며, 오히려 탠저린 드림의 리더 에드가 프로에제에게 더 영향받은 모습을 보인다. 그는 데이비드가 칭찬해 마지않던 아티스트였다). 궁극적으로 이 앨범은 독립적 가치를 주장할 만한 최고의 신보라기보다는 선구자였던 전작의 개량품, 혹은 강화 버전이었다. 그렇긴 해도 《"Heroes"》는 아주 좋은 앨범이며, 어쩌면 보위의 가장 영향력 있는 음반으로 남았다. 위대한 패티 스미스는 1978년 『히트 퍼레이더』 매거진에 긴 시와 함께 이 앨범에 찬사를 보냈다. 유투는 1991년 앨범 《Achtung Baby》를 한자 스튜디오에서 브라이언 이노와 함께 녹음하며 《"Heroes"》에 대한 존경을 표했다. 《"Heroes"》는 훗날 보위 자신의 프로젝트에 상당한 영향을 준 워커 브러더스의 1978년 앨범 《Nite Flights》 녹음 당시 중요한 참조점이 되기도 했다. 세상을 뜨기 직전 존 레넌은 "《"Heroes"》 같은 뭔가를 만들어보자"는 포부로 《Double Fantasy》에 접근했다고 고백하기도 했다. 록의 역사를 들여다봐도 아주 소수의 작품만이 《"Heroes"》만큼 인상적이다.

STAGE

RCA Victor PL 02913, 1978년 9월 [5위]
EMI EMD 1030, 1992년 2월
EMI 7243 8 63436 2 8, 2005년 2월
EMI 7243 8 63436 9 7, 2005년 11월 (DVD-Audio)

오리지널반: Hang On To Yourself (3'26") | Ziggy Stardust (3'32") | Five Years (3'58") | Soul Love (2'55") | Star (2'31") | Station To Station (8'55") | Fame (4'06") | TVC15 (4'37") | Warszawa (6'50") | Speed Of Life (2'44") | Art Decade (3'10") | Sense Of Doubt (3'13") | Breaking Glass (3'28") | "Heroes" (6'19") | What In The World (4'24") | Blackout (4'01") | Beauty And The Beast (5'08")

1992년 재발매반 보너스 트랙: Alabama Song (4'00")

2005년 재발매반: Warszawa (6'46") | "Heroes" (6'10") | What In The World (4'16") | Be My Wife (2'35") | Blackout (3'52") | Sense Of Doubt (3'07") | Speed Of Life (2'39") | Breaking Glass (3'22") | Beauty And The Beast (5'00") | Fame (4'03") | Five Years (3'58") | Soul Love (2'55") | Star (2'25") | Hang On To Yourself (3'21") | Ziggy Stardust (3'27") | Art Decade (3'01") | Alabama Song (3'55") | Station To Station (8'40") | Stay (7'17") | TVC15 (4'32")

• 뮤지션: 3장 "STAGE' 투어' 참고 | 녹음: 스펙트럼 아레나 공연장(필라델피아), 시빅 센터 공연장(프로비던스), 뉴 보스턴 가든 아레나 공연장(보스턴) | 프로듀서: 데이비드 보위, 토니 비스콘티

만족스럽지 못했던 《David Live》 이후, 보위는 토니 비스콘티를 자신의 1978년 라이브 앨범의 녹음과 믹싱 총괄책임자로 임명했다. 매디슨 스퀘어 가든에서 열린 전미 투어의 마지막 이틀 공연을 녹음하려던 당초 계획은 공연장 측이 높은 대관료와 저작료를 요구하는 바람에 좌초되었다. 대신 전에 열렸던 네 차례 공연이 녹음됐는데, 필라델피아에서 열린 두 차례 공연(4월 28-29일), 프로비던스(5월 5일), 보스턴(5월 6일)에서 열린 공연이 담겼다. "앨범에 들어간 사운드는 일관성을 갖추고 있죠." 비스콘티는 설명했다. "RCA가 이동 스튜디오를 임대해줬거든요. 그 스튜디오를 공연장 바깥에 세워뒀어요. … 각 공연은 동일한 방식으로 녹음했는데, 그 누구도 콘솔 세팅을 바꿀 수 없도록 했어요." 필라델피아에서 열린 투어의 첫날 밤이 마무리된 후, 비스콘티는 급하게 여러 곡들을 고려했다. 밴드는 원래 녹음하던 템포로 돌아가기 위해 4월 29일 오후 다시 리허설을 가졌다. 그 덕분에 밴드의 공연은 이후 일관성을 갖게 되었다. 비스콘티는 이렇게 말했다. "보스턴 공연에서 연주했던

〈Station To Station〉의 인트로/아웃트로, 로드 아일랜드 공연에서 연주했던 꽤 많은 부분을 사용할 수 있게 됐죠. 실제로 거의 편집하지 않았어요."

투어가 지속되는 동안, 비스콘티는 5월 런던에 있는 굿 얼스 스튜디오에서 앨범 믹싱을 진행했다. 스튜디오 오버더빙 작업을 필수로 생각했던 《David Live》와는 달리, 《Stage》는 비스콘티의 말을 빌리면 "스튜디오에서 손댄 게 없는 진짜 라이브 앨범"이었다. 그 결과 밴드가 진심으로 좋아한 사운드만 관객에게 선별적으로 전달하게 됐다. "나는 관객 앞에서 연주했다는 걸 입증할 목적으로 인트로/아웃트로에만 함성을 넣었어요." 비스콘티는 설명했다. "하지만 녹음 작업이 어느 정도 진행되는 동안 그 부분은 완전히 사라져버렸죠. 사운드가 너무 원음 그대로라 대체 스튜디오 녹음을 따로 했냐는 의혹도 받았어요. 장담하는데 그건 다 라이브였고, 고난이도의 연주를 담고 있어요. 조롱할 수 없는 깔끔한 사운드였죠."

믹싱 단계에서 내려진 또 다른 결정은 오리지널의 트랙 순서를 극단적으로 바꾸는 것이었다. 첫 번째 디스크에는 고전적인 의미로 분위기 띄우는 곡들을 배치했고, 두 번째 디스크에는 《Low》와 《"Heroes"》의 신곡들을 넣었다. "그건 내 아이디어였죠." 비스콘티는 말했다. 데이비드도 이 점을 인정했다. "애석하지만 처음 나왔던 앨범은 라이브의 역동성을 파괴했어요. 하지만 근 30년이 지난 후 오리지널 세트리스트가 2005년에 나온 훌륭한 재발매반을 통해 복원되었죠. 토니 비스콘티가 최선을 다해 믹싱을 했고, 〈Be My Wife〉, 〈Stay〉, 〈Alabama Song〉은 부가적인 즐거움이었다(〈Alabama Song〉은 라이코디스크에서 나온 1992년 재발매반에 보너스 트랙으로 수록되었다). 《David Live》와 함께, 비스콘티는 거대한 5.1 채널 사운드와 DTS 서라운드 믹싱을 통해 2005년 후반 DVD와 CD를 발매했다.

리마스터링된 《Stage》는 중요한 영향력을 가진 라이브 앨범이다. 이 앨범을 《David Live》에 나타난 고통스러운 멜로드라마나 《Ziggy Stardust: The Motion Picture》가 가진 역사적 중요성과 비교할 수는 없다. 하지만 퍼포먼스와 프로듀싱의 순도 높은 퀄리티는 1978년 투어를 냉철하고 완벽하게 기억하게 만든 요소이다. 앨범의 하이라이트는 최고의 연주를 선보인 〈Fame〉, 〈Breaking Glass〉, 〈"Heroes"〉이다. 하지만 유감스럽게도 〈The Jean Genie〉, 〈Suffragette City〉,

〈Rock'n'Roll Suicide〉는 여전히 빠져 있다. 모두 녹음된 공연에서 한 차례 이상 연주된 곡들이었다.

질 리베롤(Gilles Riberolles)이 촬영한 슬리브 사진이 담긴 오리지널 《Stage》는 1978년 9월 25일에 발매되었다. 투어 도중 4개월 짬을 낸 보위는 스위스 몽트뢰로 날아가 《Lodger》를 녹음했다. 이 녹음은 영국에서는 노란색 한정판 바이닐로 출시됐고, 네덜란드에서는 노란색과 파란색 바이닐로 발매됐다. 오리지널 카세트테이프는 취급 부주의로 인해 두 번째 면과 네 번째 면이 바뀐 채 공개됐다.

영국에서 거둔 훌륭한 성과에도 불구하고 《Stage》는 미국에서는 상대적으로 실패한 차트 순위인 44위에 그쳤다. 1978년 보위와 RCA의 관계는 냉각되었고, 계약 준수를 위해 《Stage》를 몇 장으로 낼 것인가를 두고 의견 충돌이 발생했다. 결국 《David Live》의 전례로 경험치를 얻은 RCA가 승리했다. 그해 말 데이비드는 법적 책임을 다하고 가능한 한 빨리 새 레이블로 이적하겠다는 결심을 굳히게 된다.

LODGER

RCA BOW LP 1, 1979년 5월 [4위]
RCA International NL 84234, 1984년 3월
EMI EMD 1026, 1991년 8월
EMI 7243 5219090, 1999년 9월

Fantastic Voyage (2'55") | African Night Flight (2'54") | Move On (3'16") | Yassassin (4'10") | Red Sails (3'43") | D.J. (3'59") | Look Back In Anger (3'08") | Boys Keep Swinging (3'17") | Repetition (2'59") | Red Money (4'17")

1991년 재발매반 보너스 트랙: I Pray, Olé (3'59") | Look Back In Anger (6'59")

• 뮤지션: 데이비드 보위(보컬, 피아노, 신시사이저, 체임벌린, 기타), 카를로스 알로마(기타, 드럼), 데니스 데이비스(퍼커션), 조지 머리(베이스), 션 메이스(피아노), 애드리언 벨루(만돌린, 기타), 사이먼 하우스(만돌린, 바이올린), 토니 비스콘티(만돌린, 백킹 보컬, 기타), 브라이언 이노(앰비언트 드론, 프리페어드 피아노, 크리켓 메니스, 신시사이저, 기타 트리트먼트, 호스 트럼펫, 에로이카 호른, 피아노), 스탠(색소폰), 로저 파웰(신시사이저) | 녹음: 마운틴 스튜디오(몽트뢰), 레코드 플랜트 스튜디오(뉴욕) | 프로듀서: 데

1978년 9월, 'Stage' 투어 중 4개월 휴식 기간을 가졌던 보위는 밴드를 끌고 몽트뢰로 날아가 브라이언 이노, 토니 비스콘티와 함께 새 스튜디오 앨범 작업을 시작했다. 당시 '베를린 3부작'의 마지막 앨범으로 널리 알려졌지만, 사실 《Lodger》는 앨범이 나올 무렵 보위의 고향이나 다름없었던 스위스와 뉴욕에서 녹음됐다.

고려되었던 타이틀 중에는 'Despite Straight Lines'나 'Planned Accidents'도 있었는데, 둘 다 보위가 당시 천착하고 있던 사운드 방법론을 암시하는 제목이었다. 훗날 보위가 실수로 세 번 반복한 연주가 편곡됐는데, 그는 《Lodger》에서 그런 실수조차 좋은 결과로 이어질 수 있도록 하기 위해 부단한 노력을 했다고 밝힌바 있다. 투어 밴드 멤버들이 도착했을 때 기본 트랙 리듬 섹션은 다 작업한 상태였다. 애드리언 벨루는 회고했다. "내가 도착했을 때 12트랙이 벌써 작업되어 있었죠. 보컬만 빼고 베이스, 드럼, 리듬 기타까지 전부요. '애드리언, 우린 네게 이 곡을 듣게 하진 않을 거야. 우린 네가 마음대로 연주하길 원해. 떠오르는 게 있다면 뭐든지.' … 헤드폰에서 갑자기 '하나, 둘, 셋, 넷' 신호가 나오면 트랙이 시작된다는 의미였어요. … 심지어 나는 곡에 어떤 키가 쓰였는지도 몰랐어요. 운 좋게 하나 기억나는 곡이 〈Red Sails〉군요. 기타로 피드백 연주를 시작했는데, 마침 올바른 키를 연주하고 있더라고요. 어쨌든 그 친구들이 그 곡만 두세 번 요구했던 것 같아요. 그 순간 이게 좀 특별한 곡일지도 모르겠다는 걸 알게 됐죠. 그러곤 작업이 끝났어요."

몇몇 트랙들은 루프로 얽혀 돌아갔고, 백킹으로 재활용되었다. 션 메이스는 이렇게 썼다. "루핑 작업을 위해 곡 일부를 선택할 때 종종 데이비드는 가장 실수가 많이 들어간 구간을 골랐다. 실수가 반복된 부분이 곡의 핵심부가 됐다." 이미 잘 알려진 일화이지만, 보위는 밴드 멤버들에게 〈Boys Keep Swinging〉에서 포지션을 바꿔 연주하라고 지시했다. "데이비드는 즉흥성 신봉자였다." 메이스는 설명했다. "그는 모든 곡을 한두 번 안에 녹음하는 방식을 선호했다. 설령 실수가 발생하더라도 그렇게 했다." 특히 〈African Night Flight〉, 〈Yassassin〉, 〈Red Sails〉 같은 트랙들은 서로 다른 문화권의 멜로디가 충돌하는 방식으로 구성되었다. 당시 아무도 그걸 '월드뮤직'이라 부르지 않았다. 하지만 대류을 넘나드는 사운드를 구사하는 《Lodger》의 절충주의는 피터 가브리엘과 폴 사이먼의 1980년대 작품에 등장하게 될 아이디어를 선취한 것이다. 데이비드는 이 앨범을 여러 문화권에 대한 자신의 경험을 모은 "스케치북"이라 묘사했다.

토니 비스콘티는 《Lodger》 세션 도중 브라이언 이노가 전보다 훨씬 많은 자유를 부여받았다고 회고했다. "3부작의 첫 두 작품인 《Low》와 《"Heroes"》는 미묘한 균형을 이룬 작품이었죠. 하지만 이 앨범에서, 브라이언은 앨범을 완벽한 통제하에 두었어요." 〈Look Back In Anger〉(앨범의 또 다른 가제이기도 했다)의 녹음 세션이 꼭 그랬어요. 비스콘티에 의하면 브라이언은 이렇게 행동했다. "그는 자신이 좋아하는 여덟 개 코드를 이용해 차트를 만들고는 스튜디오 안에 붙여 두었어요. 그러고는 지시봉으로 하나씩 짚어 내려갔죠. 그는 멤버들에게 말했어요. '친구들, 펑키(funky)한 그루브를 타보라고.' 그는 뉴욕에서도 가장 거친 동네 출신인 세 흑인 앞에서 이런 말을 했어요. '친구들, 뭔가 펑키(funky)한 연주를 해봐.' 훗날 션 메이스는 그 말이 맞다고 확인해주었다. "'완전 학교에 온 기분'이라고 불평하는 친구도 있었어요." 카를로스 알로마는 데이비드 버클리에게 브라이언의 실험을 언급했다. "좆같았죠. … 난 그 실험에 필사적으로 저항했어요. 데이비드와 브라이언은 둘 다 지성인이었고, 서로 다른 전우애, 엄숙한 화법, 소위 '유럽적 기질'을 가진 사람들이었어요. 내겐 너무 부담스러웠죠." 훗날 보위는 이를 시인했다. "브라이언과 나는 밴드 멤버들에게 여러 차례 '예술가적인 장난'을 쳤어요. 하지만 그 친구들에겐 잘 먹혀들지 않았죠. 특히 '자존심 강한' 카를로스에게는요."

그렇지만, 이노의 존재감은 지난 두 앨범보다는 약하게 느껴졌다. 사실 그는 앨범에 수록된 10트랙 중 한 곡도 공동에 이름을 올리지 않았고 네 곡에서는 아예 연주도 하지 않았다. 애드리언 벨루는 훗날 《Lodger》 세션 당시 보위와 이노의 협업이 약화되고 있었다고 주장했다. 토니 비스콘티도 유사한 의문을 제기했다. "나는 《Lodger》에 데이비드의 진심이 담기지 않았다고 생각해요." 이렇게 말한 그는 다른 상황을 거론하며 말을 이었다. "재미있긴 했죠. 하지만 내내 불길한 기분이 들었어요."

세션 기간 동안 보여준 실험 정신에도 불구하고, 사실 보위의 송라이팅은 더 관습적으로 변해갔다. 멋대

로 내달리는 인스트루멘털 트랙과 절반만 완성된 소품은 자취를 감췄다. 비스콘티는 이렇게 말했다. "우리는 두 번째 면을 앰비언트로 간다는 콘셉트를 중단하고, 그냥 노래를 녹음하기로 했어요!" 흥미로운 발전이 있었지만, 3주간의 몽트뢰 세션 당시 가사는 나오지 않은 상태였다. 션 메이스는 당시 데이비드가 〈Yassassin〉과 〈Red Sails〉를 살짝 흥얼거리고 있긴 했지만, 다른 곡들은 그냥 가제만 붙은 상태였다고 회고했다. 토니 비스콘티가 짠 초기 트랙리스트는 분명 익숙하지 않은 제목으로 구성되어 있다. 'Working Party', 'Emphasis On Repetition', 'Portrait Of An Artist', 'I Bit You Back', 'The Tangled Web We Weave', 'Pope Brian', 'Eno's Jungle Box', 'Red Sails', 'Fury', 'Burning Eyes', 'Aztec'. 열거된 트랙 중에서, 오직 'Red Sails'만 원래 제목대로 앨범에 수록됐고, 'Emphasis On Repetition'은 'Repetition'으로 축약되었다. 나머지 트랙 중에서, 'Working Party', 'Pope Brian', 'Eno's Jungle Box', 'Aztec'은 탈락했다. 가제 상태에 머물렀던 다른 곡들은 앨범에 담겼다(자세한 내용은 1장 참고). 백킹 트랙이 완료되지 않았던 곡들은 나중에 〈I Pray, Olé〉와 〈Born In A UFO〉의 기초가 됐다.

이전 두 앨범을 작업할 때 그는 마이크 앞에서 임기응변으로 가사를 끌어내지 않고, 나중에 따로 시간을 내서 노랫말을 쓰곤 했다. 그런데 《Lodger》를 작업할 때는 1979년 3월까지 가사가 나오지 않았다. 한편 보컬 트랙, 인스트루멘털 오버더빙, 믹싱 작업은 뉴욕 레코드 플랜트에서 일주일 만에 다 마무리된 상황이었다. 애드리언 벨루는 추가 기타 파트를 녹음하러 스튜디오로 돌아갔다. 토니 비스콘티는 〈Boys Keep Swinging〉의 베이스 연주를 대체했다. 데니스 데이비스의 연주가 만족스럽지 못했기 때문이었다.

《Lodger》의 문화적 다양성은 보위의 가사가 점점 개인적 이슈를 정치화하기 시작했음을 보여주는 증거였다. 〈Fantastic Voyage〉는 핵무기 경쟁을 다루고 있고, 〈Repetition〉은 가정 폭력을 말하고 있다. 브라이언 이노에게 이런 선형적인 콘셉트는 음악이 잘못되고 있음을 상징하는 것이었다. 그는 결과물이 별로 기쁘지 않았다. "처음에는 아주 조짐이 좋고 혁신적이었죠. 하지만 그런 식으로 잘 마무리된 것 같진 않았어요." 예전 그는 개별 트랙을 작업할 당시 "향후 작업에 대해 자신과 보위 사이에 숱한 언쟁이 있었다고" 인정했다. "나는

소위 '월드뮤직 비트'라고 불리게 될 음악이 결실을 보게 한 사람이 아니에요." 보위는 이렇게 말했다. "그 작업은 브라이언 이노가 했죠. 내 생각에 몇 곡은 함께 썼던 것 같아요. 〈African Night Flight〉 같은 트랙은 《My Life In The Bush Of Ghosts》(데이비드 번과 브라이언 이노의 앨범)를 비롯한 작품들이 나올 수 있도록 추진력을 부여했을 거예요. 《Lodger》를 이은 작품이죠. 이노는 극도로 자극적인 서구식 비트에 맞서 다양한 민속음악을 결합하겠다는 아이디어를 내놓은 사람이에요."

명백한 갈등 요소에도 불구하고 《Lodger》는 보위가 말한 "모종의 낙관주의"를 뽐내는 작품이다. 1979년 5월 앨범을 홍보하던 보위는 이런 말을 남겼다. "이 앨범이 망했다면 정말 우울했을 거라고 생각해요. 앨범이 잘돼서 무척 기쁩니다. 작품을 들고 스튜디오 밖으로 나올 때까지는 결과가 어떨지 알 수 없잖아요." RCA의 감각 없는 홍보팀은 회사 간부 멜 일버먼의 말을 앵무새처럼 읊어댔다. "이걸 보위의 《Sergeant Pepper》라 부르는 게 좋겠군. 삶의 압박감과 테크놀로지로부터 소외된 채 결국 파멸하는 홈리스 이야기를 다룬 콘셉트 앨범이라고 말이야!"

《"Heroes"》에 가해진 전반적 호평과는 달리, 《Lodger》에 대한 미디어의 반응은 복합적이었다. 『뉴욕 타임스』는 근래 데이비드가 만든 "가장 설득력 있는" 레코드라고 적었다. 하지만 『롤링 스톤』은 이런 평을 일축했다. "이건 그저 한 장의 LP일 뿐이다. 어쩌면 보위 커리어의 최악일지 모른다. 산만하다. 《"Heroes"》에 붙은 주석이며, 제자리걸음이다." 『빌보드』의 평은 어정쩡했다. "앨범의 어조는 보위가 요새 추구했던 음악 여정에 비해 불길함이 덜하다." 『멜로디 메이커』의 존 새비지는 그런 견해를 각하했다. "충분히 좋은 팝 레코드. 연주는 아름답고 프로듀싱과 세공 작업도 잘되어 있다. 별 특색 없긴 하지만 말이다." 그의 결론은 의문문이다. "1980년대는 이 앨범을 정말 지루해할까?" 새비지는 《Lodger》의 특이한 게이트폴더 슬리브 디자인, 브라이언 더피가 촬영한 LP 전면을 휘감은 사진에 대해서도 의견을 개진했다. 일그러진 표정, 팔다리를 벌린 에곤 실레풍 포즈로 타일이 붙은 욕실(어쩌면 영안실인가?)에 누운 채 붕대 감은 오른손으로 빗을 꼭 쥐고 있는 보위의 모습. 그의 코와 입은 형체를 알아볼 수 없을 정도로 그로테스크하게 뭉개져 있다. 네 개의 다른 언어를 사용해 휘갈긴 앨범 제목에는 기행문 스타일의 모티

프가 깔려 있으며, 상처를 봉합한 것 같은 자국도 있다. "그것은 보위가 유지하고 싶었던 유치한 자폐적 불안감의 발로였다." 새비지는 슬리브 속지에 삽입되었다가 재발매반에서는 사라진 커버 포즈에 대해서도 첨언했다. "조심스럽게 길러진 아이, 영안실 시신, 수의를 입은 예수, 조심스럽게 체 게바라의 시신을 연상시킨다." 커버 레터링과 레이아웃, 속지 몽타주는 팝 아티스트 데릭 보시어의 작품인데 그의 이름은 크레딧에 나오지 않는다. 보시어는 훗날 《Let's Dance》 슬리브를 디자인하게 되는데, 그가 선택한 예수 이미지는 바로 이탈리아 화가 안드레아 만테냐의 그림 〈Lamentation Of Christ(그리스도에 대한 애도)〉였다. 1979년 2월 더피의 런던 스튜디오에서 세심하게 작업된 이 촬영은, 바닥에서 몇 피트 높이로 설치한 철제 프레임 안에서 보위가 균형을 잡는 동안 천장에서 더피가 사진을 찍는 방식으로 진행되었다. 더피는 보철 메이크업과 나일론 실을 함께 사용해 보위의 일그러진 얼굴을 표현했다. 한편 붕대를 감은 보위의 오른손은 진짜로 다친 것이다. 촬영 당일 아침, 커피에 손을 덴 보위는 그 모습을 그대로 사진에 담기로 결정했다. 궁극적으로 흐릿한 폴라로이드 이미지를 슬리브에 넣고 싶었던 보위는 더피의 고해상도 사진도 거절했다. 이날 촬영한 중요한 오리지널 사진들은 다른 이미지들과 더불어 2014년 출간된 『Duffy/Bowie-Five Sessions(더피/보위-다섯 번의 세션)』에서 확인할 수 있다.

이노의 의구심에도 불구하고, 《Lodger》는 결코 관습적인 록 앨범은 아니었다. 오히려 《Low》나 《"Heroes"》보다 덜 타협적인 부분이 있다면 음악적 영향력과 괴기하기 짝이 없는 노이즈가 과감한 충돌을 일으키고 있다는 점이었다. 하지만 《Lodger》는 냉철함이 느껴질 만큼 명료하게 만들지 못한 데다, 너무 꽉 채우고 과도한 프로듀싱이 들어갔다는 혐의가 붙은 작품이기도 했다. 모호할 만큼 유약하게 믹싱된 사운드는 첫 청취에 받아들이긴 힘들다. "유일하게 후회하는 부분은 우리가 뉴욕에서 이 앨범을 마무리했다는 겁니다." 훗날 비스콘티는 말했다. "믹싱 작업은 고통스러웠어요. 당시 뉴욕의 스튜디오는 유럽 스튜디오만큼 다목적 공간도 아니었고 좋은 장비도 많이 없었거든요." 보위도 의견을 같이했다. "토니와 나 둘 다 믹싱에 충분히 신경 쓰지 못했다는 데 동의할 거라 생각해요." 시간이 흐른 후 보위는 이 문제를 곰곰이 생각했다. "그건 일신상의 문제로 정

신이 산란했기 때문이에요. 토니도 얼마간 낙담했을 것 같아요. 《Low》나 《"Heroes"》처럼 쉽게 나온 작품이 아니었으니까요." 《The Next Day》 세션 동안, 보위와 비스콘티는 《Lodger》를 리믹스해 디럭스 버전으로 재발매하자는 아이디어를 논의하던 중이었다. "둘 모두에게 중요한 레코드였으니까요." 2013년 비스콘티는 이렇게 말했다. "데이비드는 우리가 원했던 소리가 나오지 않았다는 데 동의했어요."

하지만 《Lodger》는 주의 깊게 들어볼 만한 작품이다. 앞면에 수록된 '모험에 대한 일관적 주제'(〈Move On〉, 〈African Night Flight〉, 〈Red Sails〉, 〈Fantastic Voyage〉)는 '베를린 시기'로부터 떨어져 나와 인류의 항구적인 모티프를 되살린다-'나는 모든 장소를 떠나 전 세계에 산다네I've lived all over the world, I've left every place'-. 로스앤젤레스로부터 멀어진 자신에 대한 이야기도 있고-'찾고 또 찾아야만 해got to keep searching and searching'-, 완전 초창기 곡으로 돌아가려는 시도도 있다-'가방을 쌀 거야, 집을 떠나 걸어야지I've gotta pack my bags, leave this home, start walking'-. 그의 여정은 지리와 연관되어 있을뿐더러 은유적이다. 〈Red Sails〉의 절정부에 등장하는 광기 어린 구호, '우리는 배후지로 간다!we're going to sail to the hinterland!'는 메인스트림을 영리하게 벗어나겠다는 강한 어조의 선언문과도 같았다. 《Lodger》의 두 번째 면은 철학적 기행문에서 서구 사회에 대한 삐딱한 비판으로 이동한다. 이 부분에는 아메리칸 드림이 낳은 물신-'너는 네 집을 살 수 있지, 운전도 배우고 모든 걸 가지라고you can buy a home of your own, learn to drive and everything'-이 등장하는데, 이런 이미지는 〈D.J.〉와 〈Repetition〉의 악몽 같은 폐쇄공포증을 유발하는 자본주의적 억압에 반하는 요소이다.

《Lodger》는 또한 쉽게 《"Heroes"》를 한 번 더 반복할 수 있었던 아티스트의 전진이다. 이노와는 달리, 보위는 '음악'이자 동시에 '얼굴'이었다. 그는 에어브러시로 수정된 역광 속에서 항공 재킷을 입은 《"Heroes"》의 페르소나를 폐기할 필요성을 이미 느끼고 있었다. 이 점에서는 보위가 옳았다. 〈Boys Keep Swinging〉이 차트 7위에 올랐던 1979년 6월 바로 그 주, 그룹 튜브웨이 아미의 영리하지만 새로울 게 전혀 없었던 곡 〈Are Friends Electric?〉이 차트에 진입했다. 이는 영국의 공상과학 텔레비전 시리즈 「블레이크스 7」에 나오는 점

프슈트를 입고 눈화장을 한 베를린 시기 보위의 복제품들이 이제 눈보라처럼 몰아닥칠 것을 예고하는 징후였다. 하지만 실제로 그런 일이 일어났을 때, 데이비드는 이미 다른 곳으로 이동한 후였다. 《Lodger》 슬리브에서 입은 통 좁은 교복 바지와 〈Boys Keep Swinging〉 비디오는 당시 보위가 엘비스 코스텔로, 잼, 블론디(블론디의 남성 멤버들은 그들의 1978년 클래식 앨범 《Parallel Lines》의 슬리브에 교복을 입고 등장했다)와 같은 뉴웨이브 아티스트에 동조하고 있었음을 암시하고 있었다. 이런 과시적 요소 말고도, 보위는 그때까지와는 전혀 다른 음악 경관을 개척하고 있는 중이었다. 그가 최선을 다했기에 《Lodger》는 무리 중에서 앞서갈 수 있었다. 발매된 순간부터 과소평가되고 거의 알려지지 않은 이 앨범에 대한 재평가는 너무 오랫동안 지연되었다.

SCARY MONSTERS… AND SUPER CREEPS

RCA BOW LP 2, 1980년 9월 [1위]
RCA PL 83647, 1984년
EMI EMD 1029, 1992년 6월
EMI 7243 5218950, 1999년 9월
EMI 7243 5433182, 2003년 9월 (SACD)

It's No Game (No. 1) (4'15") | Up The Hill Backwards (3'13") | Scary Monsters (And Super Creeps) (5'10") | Ashes To Ashes (4'23") | Fashion (4'46") | Teenage Wildlife (6'51") | Scream Like A Baby (3'35") | Kingdom Come (3'42") | Because You're Young (4'51") | It's No Game (No. 2) (4'22")

1992년 재발매반 보너스 트랙: Space Oddity (4'57") | Panic In Detroit (3'00") | Crystal Japan (3'08") | Alabama Song (3'51")

• 뮤지션: 데이비드 보위(보컬, 키보드), 데니스 데이비스(퍼커션), 조지 머리(베이스), 카를로스 알로마(기타), 로버트 프립(〈It's No Game〉·〈Up The Hill Backwards〉·〈Scary Monsters〉·〈Fashion〉·〈Teenage Wildlife〉·〈Kingdom Come〉 기타), 척 해머(〈Ashes To Ashes〉·〈Teenage Wildlife〉 기타), 로이 비탄(〈Up The Hill Backwards〉·〈Ashes To Ashes〉·〈Teenage Wildlife〉 피아노), 앤디 클라크(〈Ashes To Ashes〉·〈Fashion〉·〈Scream Like A Baby〉·〈Because You're Young〉 신시사이저), 피트 타운센드

(〈Because You're Young〉 기타), 토니 비스콘티(백킹 보컬, 〈Up The Hill Backwards〉·〈Scary Monsters〉 어쿠스틱 기타), 린 메이틀랜드·크리스 포터(백킹 보컬), 미치 히로타(〈It's No Game (No. 1)〉 보이스) | 녹음: 파워 스테이션 스튜디오(뉴욕), 굿 얼스 스튜디오(런던) | 프로듀서: 데이비드 보위, 토니 비스콘티

1980년 2월 8일, 보위는 아들 조와 함께 알파인 스키 휴가를 즐기고 있었다. 안젤라와의 이혼은 불가피했다. 일주일 뒤, 조는 영국 학교로 돌아갔고 데이비드는 새 앨범 작업을 시작하기 위해 뉴욕의 파워 스테이션 스튜디오에 도착했다. 토니 비스콘티가 다시 한번 프로듀서를 맡았고, 보위는 《Young Americans》 이후 처음으로 상업적 잠재력을 갖춘 레코드를 의식적으로 녹음할 계획이라고 밝혔다. "앨범을 만들면서 어느 정도 낙관적 분위기가 있었죠." 1999년 보위는 말했다. "개인적인 문제들을 해결했으니까요. 미래는 무척 낙관적이었어요. 전체적으로 높은 퀄리티의 앨범을 만들 수 있겠다고 생각했죠."

초반부 몇몇 트랙은 자메이카에 있는 키스 리처즈의 오코 리오스 스튜디오에서 이미 녹음된 상태였다. 예전 'Station To Station' 투어 리허설 장소로 사용했던 스튜디오였다. 예전처럼, 백킹 트랙은 보위가 담당했고, 리듬 섹션은 알로마/데이비스/머리가 작업했다. 이 앨범은 그들이 녹음한 다섯 번째 음반이자 연이어 작업하게 된 마지막 앨범이 됐다. 오직 카를로스만이 이후에도 데이비드와 함께 작업하게 될 예정이었다. 《Lodger》의 기타리스트 애드리언 벨루는 자신은 몇 달 전 작업 비용을 선금으로 받았는데, 나중에 본인을 빼고 세션이 진행되자 화들짝 놀랐다고 말했다. 결국 《"Heroes"》에서 연주했던 베테랑 로버트 프립이 리드 기타 대부분을 연주했다. 추가로 앨범에 참여하게 된 기타리스트는 신예 척 해머로 보위는 1년 전 루 리드와 함께한 그의 연주를 듣고 그를 섭외했다. 뉴욕 스튜디오에서 열린 오버더빙 작업에 추가로 가세한 기타리스트는 밴드 텔레비전의 톰 버레인으로, 그의 곡 〈Kingdom Come〉이 이 앨범에 커버되어 실리기도 했다. 하지만 나중에 토니 비스콘티는 버레인이 그날 너무 이질적인 기타 사운드를 실험했고 결국 아무것도 녹음된 게 없었다고 회고했다. 뉴욕 세션에서는 《Station To Station》에 참여했던 피아니스트 로이 비탄의 모습도 보였는데, 그는 인접한 스튜디오에서 브루스 스프링스틴의 《The River》를 녹음하던 중

이었다. 토니 비스콘티는 파워 스테이션 라운지에서 있었던 일화를 기억해냈다. "데니스 데이비스는 브루스 스프링스틴에게 다가가 이렇게 물었죠. '그런데 혹시 어떤 밴드 소속인가요?'"

파워 스테이션에서 시작된 최초의 녹음 작업은 2주 반 동안 지속되었고 이후 몇 주 동안 오버더빙 작업이 뒤따랐다. 유일하게 마지막 트랙 〈It's No Game (No. 2)〉만 다 완성되어 있었다. 다른 곡들은 인스트루멘털 트랙만 작업되어 있었는데, 훗날 비스콘티는 이렇게 말했다. "서둘러 멜로디와 가사를 끝내는 대신, 데이비드는 생각 좀 하게 휴식을 달라고 요청했어요. 그래서 우린 런던으로 두 달 여행을 떠나게 됐죠." V&A 뮤지엄에서 열린 데이비드 보위 전시회에서 가장 눈길을 끌었던 글귀는 《Scary Monsters》의 가사를 준비하던 보위의 메모였다. 떠오른 아이디어들을 인상적으로 기록한 무드 보드에는 불안한 정서("최후의 날이다", "TV와 마약에 빠진 세상", "국제수지문제에 대해 적어 보자"), 보컬 전략에 대한 아이디어("조이 디비전", "저 끔찍한 코크니 말투", "D.D.(데니스 데이비스)의 드럼에 앉아"), 심지어 레코드 레이블에 대한 악감정이 모두 드러나 있다("RCA는 당신 나라 총 예산보다 돈이 많다"). 그가 휘갈겨 쓴 아이디어들은 페이지 가득 빼곡하지만 대부분은 앨범에 반영되지 못했다. 그렇지만 이 노트에는 〈Ashes To Ashes〉("우주인이 듣는 음악이 그들이 빚을 변제했다는 걸 뜻하진 않아 / 우주 교신은 의미 없는 것 - 상황의 중요성은 가볍지"), 혹은 〈Scream Like A Baby〉("그는 살인자가 될 수도 있었어 / 그가 좀 더 컸더라면 도움을 받을 수도 있었는데"), 어쩌면 〈Because You're Young〉이나 〈Teenage Wildlife〉("전쟁이 날 것 같아, 혼돈스러워지겠지 / 피할 수 없을 거야 / 머저리들이 그에 대해 곡을 쓰고 네게 '이것이 진실'이라 말하겠지")로 발전하게 될 아직 구체화되지 않은 단초들이 존재했다. … 이런 아이디어들이 정말 많았다.

비스콘티는 그와 보위가 4월 굿 얼스 스튜디오에서 다시 모였다고 회고했다. "이미 데이비드가 훌륭한 가사와 주의 깊고 면밀하게 구성된 멜로디를 써놓았어요. 베를린 3부작에서 했던 것과는 다른 스타일로요." 그리하여 'Jamaica'는 'Fashion'이 되었고, 'Cameras In Brooklyn'은 'Up The Hill Backwards'로 제목이 바뀌었죠. 마찬가지로 'It Happens Every Day'는 'Teenage Wildlife'로 변화했고, 'People Are Turning To Gold'

는 'Ashes To Ashes'로 탈바꿈했어요. 앨범의 타이틀 트랙은 당연히 켈로그 콘플레이크로부터 아이디어를 얻은 것이었죠. 그걸 사면 '무서운 괴물과 슈퍼 히어로(Scary Monsters and Super Heroes)' 선물을 줬거든요."

굿 얼스 스튜디오로 돌아가보자. 미치 히로타의 일본어 내레이션을 포함한 남은 보컬 트랙 작업이 완료되었고, 로버트 프립, 키보디스트 앤디 클라크, 게스트 기타리스트 피트 타운센드가 인스트루멘털 오버더빙을 추가했다. 뉴욕에서 녹음된 인스트루멘털 트랙 중에는 크림의 〈I Feel Free〉도 있었는데 이 곡은 보컬이 녹음되기 전 폐기됐다. 한편 굿 얼스 세션에서, 데이비드는 차임 린포체와도 재회했다. 린포체는 1960년대 후반 보위와 친분이 있던 불교 승려였다. 당시 대영박물관에서 일하고 있던 데이비드의 옛 스승을 스튜디오에 초청한 사람은 토니 비스콘티였다. 그는 티베트 라사에서 준비되고 있던 록 콘서트의 존재를 알고 있었고, 보위가 그 공연의 헤드라이너로 서기를 희망했다. 하지만 주최 측으로부터는 그 어떤 제안도 없었다. 당시 비스콘티는 데이비드에게 막 부상하고 있던 스타 헤이즐 오코너도 소개했다. 그녀는 영화 「브레이킹 글래스」의 사운드트랙(이 음반에서는 〈Eighth Day〉와 〈Will You〉가 히트하게 된다)에 참여한 가수로 비스콘티는 《Scary Monsters》 세션이 휴식기를 갖는 동안 그 음반을 분주히 프로듀싱했다. 보위와 만난 오코너는 그의 머리카락을 잘라갈 수 있는 영광을 누리기도 했는데, 보위는 나중에 「브레이킹 글래스」를 찍던 그녀를 보러 촬영장에 들르기도 했다.

훗날 보위는 《Scary Monsters》를 다음과 같이 묘사했다. "일종의 정화였어요. 내면의 불편한 감정을 뿌리 뽑는 작업 같은 것이었죠. 사람들은 자신의 페르소나 안에서 과거를 받아들여야만 해요. 자신이 왜 그런 일을 겪었는지를 이해할 필요가 있어요. 그건 쉽게 무시하거나 내면 바깥으로 몰아낼 수 있는 게 아니거든요. 그런 일은 일어나지 않았다고 정신승리를 하거나 '그땐 좀 달랐지' 하면서 허세를 부릴 수도 없는 일이죠. 사실 과거로 거슬러 올라가 자신을 돌아본다는 건 매우 중요한 일이랍니다. 그 과정을 통해 지금의 자신이 누구인지 반성할 수 있을 테니까요." 그렇게 《Scary Monsters》는 잘 통제된 푸닥거리이자, 《The Man Who Sold The World》 같은 초기 앨범에서 두드러지게 나타났던 내면의 악령과 대면하게 하는 치료였다. 하지만 그 목적은

자학이 아닌 자조(自助)였다.

《Scary Monsters》는 《Young Americans》 이후 가장 장황한 앨범이자, 송라이팅 발전 과정이 엿보이는 음반이기도 했다. 데이비드는 더 이상 마이크 앞에서 즉흥적으로 노래하지 않았다. 이번에 그는 완벽하게 미리 세공된 곡을 불렀는데, 그 곡들은 마치 통과의례처럼 지나갔던 1970년대를 엄숙하게 평가한 학기말 보고서 같았다. 그는 애스트러네츠의 곡〈I Am A Laser〉를 〈Scream Like A Baby〉로 개작했고, 〈Ashes To Ashes〉에서 자신의 커리어를 톰 소령에 빗대었다. 〈Up The Hill Backwards〉는 당황스러울 정도로 이혼 후유증을 솔직하게 반추한 것이나 다름없었고, 〈Because You're Young〉에서는 아들 조에게 아버지로서 조언을 해주고 있다. 그러다가 〈Fashion〉과 과소평가된 〈Teenage Wildlife〉에서는 자신의 숭배자들에게 가혹한 언사를 퍼붓는데, 이 두 곡은 초기 자신의 페르소나에 숨겨진 전체주의적 뉘앙스를 드러낸다. 한편 〈It's No Game〉에서는 '파시스트들fascists'을 비난하고 있고, 〈Scream Like A Baby〉에서는 '남성 동성애자faggots' 및 다른 소수자들에게 오웰주의자적 미래를 투영했다. 〈It's No Game〉의 서로 다른 두 버전이 적절히 앨범을 열고 닫는데, 이 곡은 데이비드가 불과 열여섯 살 때 쓴 염세, 재능과 명성의 변덕에 대한 스케치로부터 발전된 트랙이다.

심지어 톰 버레인의 〈Kingdom Come〉을 커버한 버전은 보위가 "난삽한 구성"이라 말했던 앨범에 완벽히 어울렸다. 버레인이 쓴 거의 영적이라 할 만한 가사는 운명적으로 뮤즈를 찾아다녀야만 하는 보위 자신의 인생에 대한 강한 긍정으로 읽힌다-'왕국이 도래할 때까지 이 바위들을 부수겠어 / 왕국이 도래할 때까지 이 건초를 베겠어 (…) 그게 내가 치러야 할 대가지I'll be breaking these rocks until the Kingdom comes / And cuttin' this hay until the Kingdom comes (…) It's my price to pay'-. 1980년 데이비드는 『NME』의 앵거스 맥키넌에게 자신은 아티스트로서 "무기력함"에 사로잡혀 있다고 고백했다. "그간 나는 중산층의 마인드와 오랫동안 얽혀 있었죠. 그건 최후의 순간 늘 나를 지탱해주던 지지대 같은 거였어요. … 그래서 내 시야는 편협해졌고 좁아졌어요. 깜박이던 재능은 결국 사라져버렸죠. 자취를 감췄다 싶었을 때 다시 나타나기도 했지만요. 숲을 걸어가다 만나게 되는 개울처럼 말이죠.

가끔 재능이 번뜩이는 순간도 있었죠. 하지만 얼마 지나지 않아 또 사라졌어요. … 가장 좌절에 휩싸였던 순간이었죠."

앨범 홍보를 위한 또 다른 인터뷰에서 보위는 《Scary Monsters》를 "편안한" 앨범이라 간결하게 묘사했다. 저 흥미로운 형용사는 그의 커리어를 개괄할 때 가장 일관성 있는 앨범으로 평가될 만한 작품에 대응하는 것이었다. 프로그레시브 록의 골격 안에서 우울한 회상적 무드를 조성하려던 시도는 보위가 맥키넌에게 했던 제안으로 사실이었음이 증명되었다. "지기가 가졌던 에너지와 감수성을 다시 살려낼 수 있을 것 같진 않아요. 그런 걸 다시 시도할 수야 있나요. 지금 내가 한 메이크업에는 그때와 같은 긍정주의가 없어요. 지기 시기는 가장 유치한 자기 주장과 거만함으로 무장했던 시절이었죠. … 이젠 젊은 감각의 곡을 쓸 수 없어요." 같은 인터뷰에서 그는 이렇게 설명했다. "이제는 내가 직접 느낀 것만 쓸 수 있어요. … 내가 누구이고 그간 뭘 했는지 의심스러워졌으니까요."

《Lodger》와 'Stage' 투어에 참여한 피아니스트 션 메이스는 훗날 앨범 최종 믹싱이 완료된 직후 보위가 자신을 방문했던 일을 기억해냈다. "나이츠브리지에 있는 아파트 마루에 앉아 《Scary Monsters》를 들었어요. 데이비드는 우울해했죠. 매번 프로젝트가 끝나면 그랬듯 말이죠. 그는 이건 끔찍한 앨범이고 실패할 거라고 확신했어요. 하지만 다음 순간 웃으며 원래 자기가 좀 그렇다고 하더군요."

《Scary Monsters… And Super Creeps》는 1980년 9월 12일 보위 앨범 중 가장 멋진 슬리브 디자인으로 발매되었다. 사진작가 에드워드 벨은 자신의 장식용 그림과 〈Ashes To Ashes〉에 등장하는 피에로 복장을 한 데이비드의 모습을 선명하지 않게 찍은 사진을 합쳐 슬리브를 완성했다. 이미 보위는 코벤트가든의 닐 스트리트 갤러리에서 그의 작품을 보고 찬사를 보낸 바 있었다. 앨범을 관류하는 회고적 무드는 뒷면 커버에서 《Aladdin Sane》, 《Low》, 《"Heroes"》, 《Lodger》의 슬리브 디자인을 군데군데 잘라 넣은 배치로 인해 한층 강화된다. 자신의 사진이 카툰 아트워크로 격하된 데 대해 커버 사진작가 브라이언 더피의 기분은 좋지 않았지만, 그의 작품은 여기저기서 호평받게 된다. 불과 몇 달 전 핑크 플로이드의 앨범 《The Wall》을 통해 유명해진 제럴드 스카프의 기법을 변형한 잉크 얼룩 레터링은

이후 몇 개월 동안 숱한 슬리브 디자인을 통해 재생산될 예정이었다. 그 성공적 사례가 1982년 벨이 보위 달력에 그렸던 이와 흡사한 그림이었다. 《Hunky Dory》 스타일로 머리를 손으로 넘기는 보위 모습을 담은 그림은 이후 발매된 재발매 패키지에 포함됐다. 《Scary Monsters》에 나타난 광대의 괴로운 표정은 데이비드 말렛 감독의 「Ashes To Ashes」 뮤직비디오에서 이미 강력한 힘을 드러낸 바 있었고, 결과적으로 가장 오래 살아남은 보위의 이미지로 남았다. 시간이 흐른 뒤, 벨이 작업한 거대한 오리지널 슬리브 아트워크는 데이비드 보위 전시회에 출품되기도 했다.

앨범은 음악 언론에서 두루 찬사를 수확했고(『레코드 미러』의 사이먼 루드게이트는 별 다섯 개 만점에 별 일곱 개를 선사했다), 보위는 여러 개의 상을 받았다. 『데일리 미러』와 BBC가 주관한 라디오 록 앤드 팝 어워즈는 1980년 최우수 남자 가수로 보위를 선정했고, 『레코디 미러』의 독자 투표도 마찬가지 결과였다. 〈Ashes To Ashes〉와 〈Fashion〉은 『레코디 미러』가 뽑은 '올해의 비디오'가 됐다. 심지어 《Scary Monsters》는 미국에서 상업적 힘을 잃어가던 보위에게 심폐소생술을 했고, 그에 힘입어 앨범은 차트 12위로 약진했다. 『빌보드』는 이를 정확하게 예견했다. "비록 이 LP는 일본어로 시작하지만, 근래 보위가 발표한 작품 중 가장 들을 만하며 상업적으로 성공할 것이다." 하지만 미국 시장에서 싱글들은 처참히 실패했다. 영국 차트 1위에 오른 〈Ashes To Ashes〉는 차트 등극에 실패했으며, 영국에서 5위를 기록한 〈Fashion〉은 70위라는 좋지 못한 성적을 얻었다.

영국에서 이 앨범이 보여준 퍼포먼스는 놀라웠는데, 네 곡의 히트 싱글이 배출되었으며 《Diamond Dogs》 이래 처음으로 보위의 차트 넘버원 앨범이 되었다. 또한 《Aladdin Sane》 이후 발표한 그 어떤 앨범보다 차트에 오래 머물렀다. 앨범이 성공한 요인 중 하나는 적절한 타이밍이었다. 〈Fashion〉은 영국에서 발아한 뉴 로맨틱 무브먼트의 국민 송가가 됐다. 뉴 로맨틱 신은 어른이 된 '지기 키드'들이 이끌었는데, 그들은 예전 빌리스나 블리츠 같은 런던 나이트클럽에서 날고 기던 친구들이었다. 엄청난 영향력을 발휘한 비디오 「Ashes To Ashes」는 음반 구매자들에게 보위도 메인스트림 취향일 수 있음을 처음으로 알려준 곡이 되었다. 그리고 그 취향은 보위 자신이 휩쓸린 현상에 다시 영감을 주었

다. "우리가 모두 거기에 있었던 건 보위 때문이라는 걸 기억해야 합니다." 클럽 블리츠 키드였던 보이 조지는 1999년 이렇게 말했다. "블리츠는 보위가 창조해낸 것에 대한 오마주였어요. 아마 그가 블리츠에 와서 이렇게 말해도 만사 오케이였을 거예요. 나 저거 시킬게!"

이런 관점에서 《Scary Monsters》는 심지어 보위의 기준으로 봐도 자기 성찰의 궁극이었다. 사실상 보위는 그가 전에 제시했던 모든 페르소나(각각의 페르소나는 자신의 시대에 수많은 영향력을 행사했다)에 대한 패러디를 패러디했다. 전에 보위는 단 한 번도 그런 복잡한 가면을 쓴 적이 없었다. 그것은 보위라는 인물의 지위를 잘 활용한 대가의 솜씨였다. 동시에 보위는 "운동(movements)"에 대한 혐오감을 일신하면서, 자신의 카피캣들과 절연하는데('새롭게 여장을 해도 그건 다 한물간 것이지same old thing in brand-new drag'), 그런 가사는 〈Teenage Wildlife〉에 신랄하게 잘 드러나 있다.

《Scary Monsters》의 또 다른 성공 요인은, 단순하게 말해 지난 세 장의 스튜디오에서 보위가 다져 놓았던 기초 공사였다. 10년이 흐른 뒤 보위는 이렇게 말했다. "《Scary Monsters》가 발매되던 시점에 내가 하고 있던 음악은 이제 사람들이 쉽게 받아들일 수 있는 음악이 되었어요. … 완벽히 1980년대 초반을 상징하는 사운드였죠." 한편 보위는 이 앨범을 이렇게 언급하기도 했다. "당대 뉴웨이브 사운드의 전형이었어요. 거품 같은 신시사이저 사운드부터 변덕스럽고 관습적이지 않은 기타 연주까지 전부요. 정의하자면 그건 젊은 음악의 모든 것을 담고 있었어요."

무엇보다 앨범의 성공은 완벽한 송라이팅과 레코딩 덕분이다. "우리는 마침내 우리만의 《Sgt. Pepper》를 갖게 됐다고 생각했어요." 토니 비스콘티의 말이었다. "그건 《The Man Who Sold The World》 이래 내내 마음에 품고 있었던 목표였죠." 앨범이 성취해낸 탁월한 성공은 그 여파로 인해 확인되었다. 《Scary Monsters》는 향후 20년 동안 데이비드와 토니 비스콘티가 만들어낸 유의미한 마지막 공동 작업이었다(전적으로 틀린 이야기는 아니다. 솔직히 말해 오랫동안 그가 만든 마지막 걸작이었으니). 하지만 더 큰 상업적 성과를 목전에 두고 있었던 《Scary Monsters》는 보위가 내놓았던 '최첨단 테크놀로지 시기'에 종지부를 찍는 음반이기도 했다. 이 앨범은 '새로운 10년'의 초입에 있었다. 또한 보위

의 가장 복고적인 레코딩은 한동안 《Scary Monsters》의 진가를 봉인해버린 경향이 있다. 마지막 트랙의 가사로 표현하자면 이렇다. '지난 일엔 블라인드를 치라고 draw the blinds on yesterday'.

오늘날 《Scary Monsters》는 변함없이 신선하고 역동적으로 들린다. 차가운 아트 록 시기가 거둔 의기양양한 정점이자 1980년대 초기 브리티시 팝으로 가는 중요한 입구로서. 이 앨범의 명성은 세 곡의 클래식 싱글에만 몰린 느낌이 있다. 사실 이 세 곡은 거대한 보상을 안길 두 번째 면과 〈It's No Game〉의 우아한 구성을 무색하게 한다. 하지만 그렇다고 해도 이 앨범은 보위 커리어에 우뚝 서 있으며 많은 사람들에게 걸작으로 인정받고 있다. 《Scary Monsters》는 모든 보위의 후속 레코딩을 판단하게 될 기준이 되었다.

LET'S DANCE

EMI America AML 3029, 1983년 4월 [1위]
EMI America AMLP 3029, 1983년 10월 (픽처 디스크)
Virgin CD VUS 96, 1995년 11월
EMI 493 0942, 1998년
EMI 7243 5218960, 1999년 9월
EMI 7243 5433192, 2003년 9월 (SACD)

Modern Love (4'46") | China Girl (5'32") | Let's Dance (7'38") | Without You (3'08") | Ricochet (5'14") | Criminal World (4'25") | Cat People (Putting Out Fire) (5'09") | Shake It (3'49")

1995년 재발매반 보너스 트랙: Under Pressure (4'01")

• 뮤지션: 데이비드 보위(보컬), 카민 로하스(베이스), 오마르 하킴(드럼), 토니 톰슨(드럼), 나일 로저스(기타), 스티비 레이 본(기타), 롭 사비노(키보드), 맥 골레혼(트럼펫), 로버트 애런(테너 색소폰, 플루트), 스탠 해리슨(테너 색소폰, 플루트), 스티브 엘슨(바리톤 색소폰, 플루트), 새미 피게로아(퍼커션), 버너드 에드워즈(〈Without You〉 베이스), 프랭크 심스·조지 심스·데이비드 스피너(백킹 보컬) | 녹음: 파워 스테이션 스튜디오(뉴욕) | 프로듀서: 데이비드 보위, 나일 로저스

1982년 중반, 영화 「전장의 크리스마스」를 촬영하기 전, 보위는 집에서 녹음한 컴필레이션 테이프를 들으며 남

태평양에서 안식 휴가를 보내고 있었다. "휴가지에서 뭔가 듣고 싶었어요. 테이프에 담길 노래를 고르면서 나는 내 취향이 주로 1950-60년대 R&B라는 걸 알게 됐죠." 훗날 그는 이렇게 말했다. "오랫동안 들을 수 있는 곡을 선별하고 싶었어요. 남태평양은 꽤 지루할 수 있으니까요. 어느 순간 보니 '무인도에 가져갈 음반'을 만들고 있더라고요. 선곡은 정말 재미있었어요. 제임스 브라운부터 앨런 프리드 로큰롤 오케스트라, 엘모어 제임스, 앨버트 킹, 레드 프라이삭, 조니 오티스, 버디 가이, 스탠 켄튼… 지난 10-20년을 대표하는 곡은 하나도 없더라고요. 자문해봤죠. 대체 왜 이런 음악을 고른 거지? 격식도 없고 즐겁고 행복한 상태에서 만들어진 음악이니까요. 저 시기 레코딩에는 열정과 낙관이 있어요."

초창기 자신에게 영감을 준 아티스트들을 새롭게 바라보며 보위는 2년 만에 녹음될 신보에 이를 상당 부분 반영해야겠다는 생각을 하게 되었다. 영화 촬영 후 뉴욕으로 돌아간 보위는 자신의 지난 앨범을 통해 돈을 갈취하겠다는 RCA의 전략이 이제 5년 묵은 빙 크로스비와의 듀엣곡 발매로 확장되고 있다는 것을 알게 되었다. 그것도 엄청난 홍보비를 투입한 빈티지 싱글 픽처 디스크 세트 《Fashions》로 말이다. 이를 계약 만료를 앞둔 자신에게 환심을 사려는 RCA 측의 수작이라고 결론 내린 보위는 신보에 《Low》나 《"Heroes"》와 비슷한 광고 예산을 책정해달라고 말했다고 한다. 최근 몇 년 동안 둘의 관계는 악화일로였지만, 레이블 측은 최선을 다해 보위와 재계약하고 싶어 했다. 하지만 생각이 달랐던 보위는 다른 음반사와의 협상에 돌입했다. 1982년 말, RCA, 게펜, 콜롬비아, EMI 사이에 비공식 입찰이 시작됐다.

RCA에 대한 보위의 불만은 신보가 《Scary Monsters》 이후 긴 시간 지연됐기 때문만은 아니었다. 그는 토니 디프리스와 협의한 퇴직금 지급합의서를 기다리고 있었고, 드디어 1982년 9월 30일 신곡에 대한 완전한 권리를 갖게 되었다. 하지만 9월 30일 이전에 썼던 곡에 대한 저작료는 그의 전 매니저에게 돌아가게 되었다. 적절한 때를 기다리다 신보 작업 준비를 마친 보위는, 기자에게 농담조로 신보의 제목은 'Vampires And Human Flesh(인육을 빠는 뱀파이어)'가 될 거라고 말했다.

원래 토니 비스콘티가 세션 프로듀서를 맡기로 되어 있었다. "아픈 기억이었죠." 훗날 그는 이렇게 말했다. "《Let's Dance》를 맡기로 했는데, 보위가 2주 전에 나

를 해고했거든요. … 3개월 동안 그는 계속해서 말했죠. '12월 비워, 스튜디오에서 녹음해야 하니까.' 12월이 다가오자, 나는 코코에게 전화를 걸었어요. 그녀가 말하더군요. '음, 비스콘티 씨라면 알고 계실 줄 알았는데. 벌써 2주 동안 다른 분과 녹음하고 계세요. 작업은 잘 진행되고 있고, 비스콘티 씨에게 따로 부탁할 일은 없어요. 너무 죄송하다고 하셨습니다.'"

'다른 분'이란 바로 나일 로저스였다. 경이적인 성공을 거둔 나일 로저스의 밴드 시크는 〈Le Freak〉, 〈Good Times〉 같은 세계적인 히트곡으로 그를 1970년대 후반 뉴욕 클럽 신의 첨단에 올려놓았다. 로저스는 다른 가수를 위해 곡을 쓰고 프로듀싱 작업을 하기도 했는데, 그의 손을 거쳐 시스터 슬레지의 〈We Are Family〉, 다이애나 로스의 〈Upside Down〉과 같은 댄스 클래식이 탄생했다. 당시 솔로 데뷔 앨범 《Adventures In The Land Of The Good Groove》의 마지막 작업을 하던 로저스는 뉴욕의 가장 핫한 클럽 콘티넨털에서 보위와 만났다. 나중에 보위는 이렇게 회상했다. "우리는 옛 블루스와 R&B에 대해 대화를 나눴고 우리가 같은 아티스트들로부터 강한 영향을 받았다는 걸 알게 되었어요. 순간 함께 작업하는 것도 재미있겠다는 생각이 들었죠." 머지않아 보위는 로저스와 두 번째 미팅을 가졌다. 이번에는 칼라일호텔에 있는 베멜맨스 바였다. 둘의 만남은 어색하리만큼 천천히 진행되었는데, 틀림없이 둘은 20분 동안이나 바 의자에 거리를 두고 앉아 있었다. 시간이 한참 흐른 뒤에야 로저스는 말없이 앉은 '평범한 녀석'이 보위라는 사실을 알게 되었다.

"데이비드는 원하기만 하면 흑인이든 백인이든 어떤 프로듀서든 섭외할 수 있었죠." 1983년 로저스는 『뮤지션』에 이렇게 말했다. "퀸시 존스와 어울리며 더 많은 확실한 히트곡을 낼 수도 있었어요. 하지만 그의 선택은 나였죠. 영광스러운 일이었어요." 당시 보위는 새 레이블로부터 많은 선금을 받을 수 있기를 간절히 바라고 있었고, 바야흐로 메인맨으로부터 저작권을 되찾아올 시점에 놓여 있었다. 보위는 히트곡의 필요성을 절감했다. 훗날 로저스는 자신이 프리-프로덕션 데모를 녹음하기 위해 몽트뢰에 도착했을 때, 보위가 자신에게 히트곡을 내고 싶다고 말했다고 라디오 2의 프로그램 「Golden Years」에서 확인해주었다. "스위스에 갔을 때, 보위는 내가 최선을 다해주길 바란다고 말했어요. '나일, 난 당신이 히트곡을 만들어주길 원해요.' 나는 깜짝

놀랐어요. 보위는 늘 예술을 우선시한다고 생각해왔거든요. 그렇게 해서 히트곡이 된다면, 그게 운명인 거죠!"

몽트뢰에서 보위는 로저스에게 12현 기타로 신곡을 연주하게 했다. "히트곡을 만들겠다면, 내가 할 수 있는 건 단 하나뿐이었다." 로저스는 보위 전기 『Strange Fascination』에서 이렇게 설명했다. "예를 들어 〈China Girl〉은 그냥 아시아를 다룬 곡 같았다. 하지만 제목이 〈Let's Dance〉라는 곡이라면 사람들이 그 음악에 맞춰 춤출 수 있는지를 꼭 확인해볼 필요가 있었다." 3일 동안 진행된 데모 작업에 어시스트로 참여한 사람은 젊은 터키계 이주자 에르달 크즐차이로, 여러 악기를 다루는 그의 명성은 1982년 보위의 귀에 들어갔다. 크즐차이는 훗날 보위의 풀타임 멤버가 될 예정이었다. 하지만 이번에는 프리-프로덕션 작업에만 기여했다.

로저스는 이 데모를 이렇게 묘사했다. "그냥 견본이었다. 괜찮다거나 훌륭하다고 말하기엔 좀 부족했다. 뭐 어쨌든 곡이 생겼다. 대단한 작품이었다. 이제 미국 차트에서 히트만 하면 되는 거였다!" 보위는 《Scary Monsters》를 녹음했던 뉴욕의 파워 스테이션을 4주간 빌렸다. 12월 그와 로저스는 보위 자신이 "따뜻하고, 낙관적이며, 펑키(funky)한 녹음"이라고 선언하게 될 앨범 작업을 시작했다. "지금껏 해왔던 신시사이저 테크노에 약간 물려가던 상태였죠." 당시 그는 언론에 이렇게 말했다. "그런 음악에서 좀 벗어나고 싶었어요. 원래 시간이 흐르면 나는 작곡 스타일을 바꾸곤 했거든요. 베를린으로 건너갔을 때도 그랬지만, 요즘 들어 다시 그런 생각이 들었어요."

모든 걸 일신하자는 정신에 따라, 보위는 《Let's Dance》에서 신인을 대거 발탁했다. 《Space Oddity》 이래 이전 앨범을 작업했던 뮤지션들이 참여하지 않은 건 처음 있는 일이었다. "평소 같이 작업하던 친구들로부터는 작은 위안을 얻고 싶었어요." 보위는 말했다. "한 번도 함께 연주해보지 않은 사람들을 시험해보고 싶었어요. 그 말인즉 어떤 연주가 나오게 될지 예측할 수 없다는 거예요." 이미 데이비드는 텍사스 오스틴 출신의 잘 알려지지 않은 28세 블루스 기타리스트 스티비 레이 본을 섭외해 놓았다. 보위는 1982년 몽트뢰에서 그의 연주를 들었다. "스티비는 다이너마이트 같은 친구예요." 당시 데이비드는 이렇게 말했다. "지미 페이지를 모더니스트로 만들어버릴 정도라니까요! 스티비의 연주에선 앨버트 킹이 떠올라요. 신동이죠."

앨범에 참여할 다른 뮤지션들은 프로듀서이자, 예의 카를로스 알로마의 자리였던 리듬 기타를 맡은 나일 로저스가 선택했다(원래 보위는 리듬 기타를 카를로스에게 부탁했다. 하지만 보위가 새로 고용하거나 해고한 사람들이 카를로스의 입버릇과 같았던 페이 인상 요구를 납득하지 못했다. 이에 보위는 카를로스에게 전보다 못한 조건을 제시했고, 카를로스는 그 제안을 거절했다). 시크와 자주 세션 작업을 했던 롭 사비노, 새미 피게로아가 간택되었고, 로저스의 몇몇 프로젝트에서 백킹 보컬을 부른 조지 심스와 프랭크 심스 형제도 선발되었다. 다른 멤버들도 뉴욕의 톱 세션맨들이었는데, 그중에는 웨더 리포트에서 연주했던 오마르 하킴(데이비드는 훗날 그를 "흠잡을 데 없는 타이밍으로 연주하는 환상적인 드러머"라 평했다), 푸에르토리코 출신으로 스티비 원더와 노나 헨드릭스의 앨범에서 베이스를 연주했던 카민 로하스도 있었다. 또 재즈 그룹 애즈버리 주크스에서 트럼펫 연주자와 3인조 색소폰 섹션을 데려왔는데, 그들은 다이애나 로스, 데이브 에드먼즈, 클라우스 노미, 보즈 스캑스 같은 아티스트들과 작업해본 이력을 자랑했다. 세션이 막바지로 향하면서, 로저스는 시크의 드러머 토니 톰슨과 베이시스트 버너드 에드워즈도 끌어들였다. 둘 모두 로저스가 처음에는 고용하지 않았던 친구들이었다. 훗날 그는 회고록에 이렇게 적었다. "그 녀석들은 시크가 발표한 마지막 앨범들을 작업할 때 시간을 잘 지키지 않았다. 토니와 버너드의 마약 문제도 신뢰할 수 없었다. 언제나 그들이 세션 때 늦을까봐 두려웠다. 매의 눈을 한 보위가 비용을 계산하고 있었으니."

처음에 보위는 악기 연주를 하지 않았고, 이렇게 선언할 정도였다. "이건 보컬리스트로 참여한 앨범이니까요." 나일 로저스는 프로듀싱 작업의 방향을 "모던 빅밴드 록"이라고 묘사했다. 데이비드도 이에 동의했다. 그는 『뮤지션』에 이렇게 말하기도 했다. "내게 큰 영감을 준 긍정적이면서도 낙관주의로 넘쳐흐르는 로큰롤 빅 밴드 사운드 시절로 돌아가보고 싶었어요. 녹음 과정은 쉽지 않았어요. 고음을 계속 질러대니 목이 나가는 것 같았죠."

세션은 1982년 12월, 17일 만에 완료되었다. 오전 10시 30분에 시작해 오후 6시에 마감하는 스케줄이었다. "인생에서 가장 빨리 끝난 녹음이었어요." 훗날 로저스는 이렇게 말했다. "보위는 자신이 이런 식으로 작업하는 걸 좋아한다고 말하더군요. 나도 앞으로 이렇게 작업

해야겠다고 결심하게 되었죠. 가장 에너지 넘치는 상태로 앨범을 작업할 수 있는 방식인 것 같았거든요. 정신없는 스케줄 때문에 연주자들도 몹시 흥분해 있었죠. 결과적으로 훌륭한 연주를 담을 수 있게 됐고요." 로저스는 이렇게 회고했다. "거의 모든 녹음이 한 방에 끝났어요. 스티비 레이 본은 단 이틀 만에 모든 걸 마무리했죠. 데이비드도 이틀 동안 모든 보컬 녹음을 마쳤고요." 당시 보위는 이 앨범 전까지는 녹음 작업을 즐기면서 해본 적이 없다고 밝힐 정도였다. 물론 그를 미식축구 팬으로 끌어들이려던 밴드 멤버들의 노력은 헛된 시도로 끝났지만 말이다. 특히 보위는 앨범 작업 마지막에 리드 기타 오버더빙을 한 스티비 레이 본에 대해 과장 섞인 칭찬을 늘어놓았다. "12월 셋째 주, 파워 스테이션으로 들어온 스티비는 그동안 우리가 댄스 음악이라고 생각했던 모든 것을 산산이 부숴버렸다." 훗날 데이비드는 이렇게 썼다. "그는 놀라울 만큼 짧은 시간 만에 늘 내 머릿속을 맴돌던 사운드를 실제로 구현해주었다. 멜로디는 유럽식 감성에 뿌리를 두고 있지만 사실 블루스에 빚지고 있는 댄스 곡 말이다." 《Let's Dance》는 스티비 레이 본에게는 큰 전환점이 되었다. 앨범의 성공 이후 그는 자신의 밴드 더블 트러블과 함께 음반사 에픽과 계약을 체결하게 되었으니 말이다.

"그 옛날 버너드와 내가 스튜디오 녹음까지 책임져야 했던 몇몇 밴드와는 달리, 데이비드는 음악에 대해 조예가 깊은 사람이었어요." 1983년 나일 로저스는 이렇게 말했다. "그는 자신이 직접 한 작업보다 훨씬 많은 것을 알고 있었어요." 하지만 음반이 데모 단계를 지나게 되자, 창작은 거의 프로듀서의 몫으로 남겨졌다. "내가 데모에 기초해 편곡을 맡았죠." 로저스는 설명했다. "멤버들이 트랙에 어긋난 연주를 했을 때, 데이비드와 나는 몇 가지 변화를 주었어요. 하지만 급진적인 변화를 가한 건 아니었죠. 둘 다 음악을 대하는 방식이 같았기 때문에 우리는 의견 차이로 크게 다투지는 않았어요. 다이애나 로스의 앨범을 작업했을 때처럼 말이죠."

아카폴코에서 크리스마스 휴가를 보낸 보위(그동안 그는 영화 「붉은 해적단」에 카메오로 출연했다)는 포스트-프로덕션 작업과 그가 선택한 레이블과의 거래를 마무리하기 위해 뉴욕으로 돌아왔다. 보위는 1981년 퀸과 컬래버레이션 작업을 하는 동안 EMI가 마음에 들기 시작했다. 1983년 1월 27일, 보위는 미국 EMI와 5년 계약을 체결했다. 계약금은 정확히 밝혀지지는 않았지만 1천

만 달러에서 2천만 달러 사이로 추정되었다. 그는 《Let's Dance》의 마스터 테이프를 인도했고, 앨범의 첫 두 싱글을 위한 비디오 촬영을 위해 호주로 날아갔다. 당시 유행하던 앨범 패키지(그렉 고먼이 촬영한 슬리브 포토는 도시의 스카이라인을 배경으로 새도복싱을 하는 보위의 모습을 담고 있다. 데릭 보시어의 아트워크는 스트리트 아티스트 키스 해링의 카툰 그래피티를 흉내 낸 것이다)에 그려진 바대로, 저 두 싱글은 차트 공략을 효율적이고 완전하게 수행하는 중화기가 될 예정이었다.

효과가 있었다. 영국과 미국 양쪽에서 스매시 히트를 기록한 타이틀 싱글을 앞세워 1983년 4월 14일 발매된 《Let's Dance》는 전례 없는 상업적 성공을 거두었다. 영국에서는 1위로 차트에 진입했고, 단 3주일 동안만 자리를 지켰지만(이는 《Aladdin Sane》, 《Pin Ups》, 《Diamond Dogs》의 기록을 능가한 것이다) 1년 내내 차트에 머물렀다. 결정적으로 《Let's Dance》는 미국에서 4위에 올랐다. 1970년 이후 보위를 전반적으로 무시했던 미국 시장에서 거둔 쾌거였다. 『빌보드』는 이 앨범을 "근래 보위가 발표한 가장 듣기 편한 앨범… 상쾌한 최신 어번 댄스 록"이라 묘사했다. 『커먼윌』은 "댄스 음악에 바탕을 둔 가장 흥미로운 R&B 앨범"이라 호평했다. 투자가 성과를 내자 기분이 좋아진 EMI 측은 《Let's Dance》가 《Sgt. Pepper》 이후 가장 빠르게 팔린 앨범이라고 선언했다. 600만 장이 팔린 이 앨범에서는 두 곡의 히트 싱글이 더 나왔고 5월부터 12월까지 대규모로 진행된 'Serious Moonlight' 투어가 뒤따랐다. EMI 측은 컬렉터들을 유혹하기 위해 픽처 디스크를 발매했는데, 보위에게 버림받은 RCA는 보위의 백카탈로그에 있는 앨범을 특별할인가로 판매하는 것으로 응수했다. 이로써 보위는 7월까지 영국 차트 Top100에 최소한 열 장의 앨범을 올린 가수가 되었다. 당시 현존 아티스트로서는 독보적이게도 보위는 1983년 자신의 앨범들을 가장 긴 시간 동안 주간 차트에 올린 아티스트였다(놀랍게도 198주). 그로부터 3년 후 다이어 스트레이츠가 217주 동안 앨범을 차트에 올려놓으면서 그의 기록은 2위로 내려갔다.

"보위가 만들어야만 했던 앨범이었죠." 1년 후 토니 비스콘티는 이렇게 말했다. "마지막으로 만났을 때 그러더군요. '함께하지 못해 미안. 하지만 나는 비용이 적게 드는 뉴욕 스타일로 앨범을 내고 싶었어. 아주 중요한 문제였지. 새 레이블을 찾는 것도 그랬고.'" 비스콘티

는 자신이 "〈Ricochet〉와 〈Modern Love〉를 좋아했다"고 인정했다. 하지만 그는 다른 곡들에서는 별다른 인상을 받지 못했다. 영국 언론의 전반적 기류와 처음으로 반대 의견을 낸 인물은 마이클 와츠였다. 1972년 보위가 "나는 게이입니다"라고 고백했던 유명한 인터뷰를 진행한 바로 그 사람이었다. "보위의 신작은 다소 정체된 것처럼 보인다." 와츠는 이렇게 썼다. "그가 한 작업은 특별히 새롭다고 하기 어렵다. "처음으로 그에게 동조하는 팬들이 의심스럽다. 게임의 승자는 그가 아니다."

성공에는 대가가 따르기 마련이다. 《Let's Dance》는 보위를 부와 전 세계적 슈퍼스타덤이 가득한 프리미어리그로 인도했다. 하지만 아티스트로서의 커리어에는 즉각적인 피해가 도래했다. 《Let's Dance》는 세련되고 아름답고 정교하게 제작된 팝 레코드이자, 견고한 프로페셔널리즘이 뚜렷하게 드러난 앨범이었지만, 예술적으로 볼 때는 보위 커리어 중 가장 도전성이 덜했던 앨범이었다. 이후 그가 1980년대 발표한 앨범들과 비교해봐도 《Let's Dance》를 '원석을 잘 다듬고 윤색해서 빛을 보게 한 작품'이라 말하기는 힘들다. 가장 비판받았던 글래스 스파이더와 틴 머신 시기에도 최소한 보위는 위험을 무릅쓰면서 스스로 조롱거리가 되는 위험을 감수하곤 했다는 점을 고려해 본다면 더욱 그러하다. 《Let's Dance》에서 보위는 모든 면에서 안전지향적이었으며, 탈색한 머리와 선탠한 피부는 MTV 세대의 취향에 영합한 것이었다. 또 다른 걱정스러운 징후도 있었다. 그의 창작력이 고갈되고 있다는 점이었다. 여덟 곡의 수록곡 중 세 곡이 커버곡이거나 다시 작업한 곡이었는데, 이는 다음 앨범에도 커버곡이 담길 것이라는 점을 예고하고 있었다. 《Let's Dance》는 끔찍한 작품은 아니었다. 하지만 〈Without You〉나 〈Shake It〉처럼 시시한 곡을 담은 앨범은 예전에는 거의 없었다.

3년 후 보위는 《Let's Dance》와 거리를 두기 시작했다. 앨범의 성공은 기뻤지만 아티스트로서 보위는 자신이 정체 상태에 빠졌음을 인정해야 했다. "내 생각에 《Let's Dance》는 내 앨범이라기보다는 나일의 앨범이에요." 보위는 한 인터뷰에서 이렇게 말했다. "내 음악이 그렇게 된 건 나일이 준 아이디어 때문이에요. 난 그저 앨범에 곡을 제공해준 거죠." 이에 대해 나일 로저스도 견해가 다른 것 같진 않다. "(보위는) 내가 레코드를 만드는 동안 내내 소파에 앉아 있었죠." 그는 1998년에 이렇게 말했다. "그러다 스튜디오로 들어와선 노래를

불렀어요. 그야말로 흠 잡을 데 없는 결혼 생활이었죠."

하지만 《Let's Dance》를 자세히 살펴보면 놀라운 구석이 없는 건 아니다. 1983년 보위가 그려낸 마약으로부터 자유롭고, 건강해 보이는 가족의 이미지가 더 복잡다단한 진실을 은폐하고 있음에는 의심의 여지가 없다. 화려한 댄스 플로어 아래, 놀랍도록 논쟁적인 이슈들이 들락거린다. 심지어 노골적으로 '이성애 취향'임을 강조하는 〈China Girl〉 비디오는 영국 록 밴드 메트로의 〈Criminal World〉가 보여주는 애매함과는 대조를 이룬다. 테마들은 자아를 포기하는 것, 정신적 죽음에 대한 두려움을 다루고 있는 것 같다. 아마 요란한 파티 앨범에서 등장할 수 있는 아이디어는 아닐 것이다. 〈China Girl〉에서 들리는 이기 팝의 '부서져버린 사랑의 위협'('난 그대의 모든 걸 파멸시킬 테야 I'll ruin everything you are')은 불안해 보이는 타이틀 트랙('너를 품에 안는다면 너를 향한 사랑은 내 마음을 둘로 찢어놓을 테니Because my love for you would break my heart in two if you should fall into my arms')을 통해 확장된다. 서구의 문화 침탈에 대한 견해도 〈Modern Love〉와 〈Ricochet〉의 비디오에서 극단을 보여준다. 〈Modern Love〉는 '고백도 없고no confession', '종교도 없는no religion' 세상을 상정한다. 한편 〈Ricochet〉는 '악마가 파괴하는 음성sound of the Devil breaking parole'에 맞서 '신성한 그림들이 벽을 마주하도록 돌려놓자turn the holy pictures so they face the wall'고 주장한다.

이에 대한 보위의 유일한 해결책은 그가 이전 〈Because You're Young〉에서 써먹었던 방법, '이놈의 세상 춤이나 추자고dance my life away'이다. 아니다. 이 경우에 우리는 '빨간 구두를 신고 블루스에 맞춰 춤을 추어야put on your red shoes and dance the blues' 한다. 때문에 〈Modern Love〉에 드러난 '나를 전율케 만들고terrifies me', '파티에 빠져들게 하는makes me party' 콘셉트 안에서, 충만한 낙관주의와는 거리가 먼 저 제목은 차라리 절망의 울부짖음처럼 보인다. 로마 제국이 불타는 동안 바이올린을 켜는 것 같은 마지막 트랙 〈Shake It〉은 어떠한가. '난 그대를 천국에 데려갈 수 있어, 지옥으로 질주할 수도 있지 / 하지만 그대를 뉴욕에 데려갈 거야, 내가 잘 아는 곳이거든I could take you to heaven, I could spin you to hell / But I'll take you to New York, it's the place that I know well.'. 전

후 맥락을 배제하고 봐도 앨범의 테마들은 어떤 면에서든 《Scary Monsters》만큼 어두우며, 앨범에 은닉한 나일 로저스의 번뜩이는 펑키(funky) 업비트와 멋진 조화를 이룬다. 이것이 앨범의 몰락을 의미하는 것인지 아니면 전복적인 성공을 의미하는지는 전적으로 해석의 문제다. 혹자는 기념비적인 댄스 백킹 위에 얹힌 분노에 찬 타이틀 트랙이 보위의 가장 위대한 곡일 수 있다는 견해에는 동의하지 않을 것이다. 하지만 정말 그렇다면 반짝반짝 화려한 댄스 비트 아래 매장되지 않을 만한 곡은 〈Ricochet〉가 유일하리라.

그도 그럴 것이, 1983년은 그런 시기였다. 1983년은 스팬다우 발레의 《True》, 폴 영의 《No Parlez》, 컬처 클럽의 《Colour By Numbers》가 나왔던 해였다. 또한 모든 것을 휩쓸어버린 마이클 잭슨의 《Thriller》가 그래미 '올해의 앨범'에서 《Let's Dance》를 물리친 해였다. 1970년대 보위가 보여준 멋진 연극, 성 정체성의 붕괴, 패션 실험은 유리스믹스, 휴먼 리그, 야주, 헤븐 17, 카자구구, 하워드 존스, 톰슨 트윈스, 듀란 듀란 같은 다양한 밴드들이 거둔 거대한 성공에 함께 묶여 포장되었다. 1983년은 파스텔 수트를 입고 과산화수소수로 머리를 염색한 친구들이 연주하던 반들반들하고 시답잖은 팝이 세상을 지배한 시기였다. 보위는 1983년이 배출한 유명인 모두의 조상이었다. 보위는 당대 부상하던 '고스(Goth)' 현상의 대부로, 메인스트림 주변에서 숭배되었다. 바우하우스가 〈Ziggy Stardust〉를 커버해 1년 전 10월 차트 20위권에 올려놓았다는 점이 이를 증명했다. 3년 전 《Scary Monsters》를 옹호했던 클럽 키드들은 이제 자신이 결성한 밴드와 함께 차트를 석권하고 있었다. 어쩌면 우리는 보위가 그런 앨범을 들고 후배들의 파티장에 난입했다며 못마땅해할 필요는 없을 것이다. 《Let's Dance》는 발장단을 맞추게 하는 백비트부터 휘갈겨 쓴 글씨가 멋진 슬리브 디자인까지 모두 1983년의 축약판이었다.

ZIGGY STARDUST: THE MOTION PICTURE

RCA PL-84862, 1983년 10월 [17위]

EMI 0777 7 80411 22, 1992년 9월

EMI 72435 41979 25, 2003년 3월 (발매 30주년 기념 스페셜 에디션)

EMI ZIGGYRIP 3773, 2003년 3월 (발매 30주년 기념 스페셜 에디션 한정반 레드 바이닐)

Parlophone 0825646113699, 2016년 2월 (LP)

1983년/1992년 버전: Hang On To Yourself (2'56") | Ziggy Stardust (3'09") | Watch That Man (4'10") | Wild Eyed Boy From Freecloud/All The Young Dudes/Oh! You Pretty Things (6'35") | Moonage Daydream (6'17") | Space Oddity (4'51") | My Death (5'42") | Cracked Actor (2'51") | Time (5'12") | The Width Of A Circle (9'36") | Changes (3'34") | Let's Spend The Night Together (3'09") | Suffragette City (3'02") | White Light/White Heat (4'06") | Rock'n'Roll Suicide (4'20")

2003년/2016년 버전: Intro (1'06") | Hang On To Yourself (2'55") | Ziggy Stardust (3'19") | Watch That Man (4'14") | Wild Eyed Boy From Freecloud (3'15") | All The Young Dudes (1'38") | Oh! You Pretty Things (1'46") | Moonage Daydream (6'25") | Changes (3'36") | Space Oddity (5'05") | My Death (7'21") | Intro (1'02") | Cracked Actor (3'03") | Time (5'31") | The Width Of A Circle (15'45") | Let's Spend The Night Together (3'02") | Suffragette City (4'32") | White Light/White Heat (4'01") | Farewell Speech (0'39") | Rock'n'Roll Suicide (5'17")

• 뮤지션: 1973년 "ZIGGY STARDUST' 투어' 참고(3장) | 녹음: 해머스미스 오데온(런던), 히트 팩토리 스튜디오(뉴욕) | 프로듀서: 데이비드 보위, 마이크 모런, 토니 비스콘티

마지막 'Ziggy Stardust' 콘서트의 라이브 녹음은 그로부터 10년 후 《Let's Dance》의 성공으로 돈벼락을 꿈꾸던 보위의 이전 레이블에 의해 발매되었다. 결코 화려한 프로듀싱 작업이 들어가진 않았던 《Ziggy Stardust》의 1983년 버전은 보위 커리어에서 가장 유명한 공연을 담은 매혹적인 기록이자 스파이더스 프롬 마스가 보여준 단단하지만 얌전한 스튜디오 스타일에 익숙했던 사람들의 눈을 번쩍 뜨이게 할 작품이다. 바이닐에 수록된 트랙들을 편곡하는 과정에서, 〈Changes〉는 원래 순서와 다른 배치를 갖게 되었다. 14분이 넘는 〈The Width Of A Circle〉은 편집된 채 수록되었다. 〈White Light/White Heat〉는 홍보용 싱글로 발매되었다. 만약 RCA가 히트곡을 원했다면, 세 곡이 묶인 메들리가 훨씬 나은 선택이었을 것이다.

켄 스콧이 공연을 녹음했고, 1973년 《Aladdin Sane》에 힘을 보탰던 엔지니어 마이크 모런이 믹싱을 담당했다. 1981년 후반, 보위는 토니 비스콘티와 함께 히트 팩토리에서 이 앨범을 리믹스했는데, 몇몇 사람들은 백킹 보컬, 색소폰, 오르간 소리가 불쾌할 정도로 강조되었다고 말한다. 리믹스 작업을 "예술적인 노력이라기보다 차라리 인양 작업에 가깝다"고 표현했던 비스콘티는 이렇게 말했다. "사운드 퀄리티가 최악이었기 때문에 나는 소리를 키우기 위해 소환되었어요. 데이비드와 나는 백킹 보컬을 대부분 다시 불러달라고 요청해야 했죠. 테이프 녹음이 잘 되지 않았거든요. 어떤 면에서는 그건 트레버 볼더와 믹 론슨이 제대로 마이크에 노래를 안 해서 발생한 일이었어요."

함께 출시된 영상에서, 게스트 제프 벡이 참여한 두 곡의 앙코르는 알 수 없는 이유로 앨범에서 누락됐다. 몇몇 사람들에 의하면 문제는 저작료를 둘러싼 논쟁이었다고 한다. 하지만 다른 사람들은 벡이 자신이 영상에 등장하자 당황스러워했을 뿐이라고 언급한다. "나중에 사람들에게 들은 이야기로는 제프 벡이 위화감을 느꼈다고 해요." 한참 후에 토니 비스콘티는 이렇게 말했다. "그는 나팔바지와 평범한 재킷 차림으로 연주했어요. 의욕이 보이질 않았죠. 자신이 저 영상에 어울리지 않는 사람이라고 느끼고 있었어요." 벡은 자신의 기타 솔로에 대해서도 불만을 표출했고 1981년 12월 아예 새롭게 오버더빙을 하기도 했다. 그의 연주 파트가 삭제되기 전이었다. "우리는 영상을 보면서 연주할 수 있었어요. 멋진 환경이었죠." 훗날 비스콘티는 오버더빙 세션을 회고했다. "북런던에 있는 CTS 스튜디오였을 거예요. 영상과 테이프가 안전하게 보관된 곳이었죠. 제프는 훌륭한 솔로를 연주했어요. … 정말 행복해 보였죠. 작업이 끝난 후 모두 집으로 돌아갔고, 나도 집에 도착해 자리에 누웠어요. 그런데 다음 날 데이비드가 전화로 그러더군요. 벡이 영상에 나오길 원하지 않는다고요!"

2002년 토니 비스콘티는 앨범의 새로운 스튜디오 믹싱을 감독했는데, 이 앨범은 2003년 3월 《Ziggy Stardust And The Spiders From Mars: The Motion Picture Soundtrack》이라는 긴 제목으로 발매되었다. 이 두 장짜리 CD(LP) 버전은 5.1 서라운드 사운드로 담긴 D. A. 페네베이커 감독의 콘서트 영상을 담고 있다. 일반적으로 1983년 오리지널을 대폭 개선했다고 간주되는 버전이다. 비스콘티의 새로운 믹싱은 놀라울 정

도로 더 선명하고 밝아졌으며, 콘서트의 더 많은 부분이 담겼다. 새로운 멤버가 추가되진 않았지만(제프 벡이 참여한 앙코르는 여전히 수록되지 않았다), 2003년 에디션에는 영광스럽게도 베토벤의 《환희의 송가(Ode To Joy)》인트로, 〈The Width Of A Circle〉의 풀 버전, 보위의 무삭제 작별 인사와 같은 잔재미를 주는 요소들이 포함되어 있다. 〈Changes〉는 트랙리스트에서 제자리를 찾았다. 곡과 곡 사이에는 농담이 가득 들어갔는데 특히 주목할 만한 지점은 데이비드가 "조용한 곡이에요. 모두 쉿!"이라 말하는 〈My Death〉의 도입부다. 두 마디쯤 부르던 데이비드는 노래를 멈추고 객석은 다시 연주가 시작할 때까지 침묵에 빠진다. 2003년 재발매반 디럭스 패키지에는 티켓 리플리카, D. A. 페네베이커가 쓴 에세이, 그 유명한 공연에 대한 언론 기사가 인쇄된 접이식 포스터가 포함됐다. 살짝 실망스러웠던 라이브 앨범은 주어진 기회를 잘 살려 멋지고 더없이 귀중한 가치를 담은 레코드로 탈바꿈했다.

TONIGHT

EMI America DB 1, 1984년 9월 [1위]
Virgin CD VUS 97, 1995년 11월
EMI 493 1022, 1998년
EMI 7243 5218970, 1999년 9월

Loving The Alien (7'10") | Don't Look Down (4'09") | God Only Knows (3'05") | Tonight (3'43") | Neighborhood Threat (3'11") | Blue Jean (3'10") | Tumble And Twirl (4'58") | I Keep Forgettin' (2'34") | Dancing With The Big Boys (3'34")

1995년 재발매반 보너스 트랙: This Is Not America (3'51") | As The World Falls Down (4'50") | Absolute Beginners (8'00")

• 뮤지션: 데이비드 보위(보컬), 카를로스 알로마(기타), 데릭 브램블(베이스, 기타, 신시사이저), 카민 로하스(베이스), 새미 피게로아(퍼커션), 오마르 하킴(드럼), 가이 세인트 온지(마림바), 로빈 클라크·조지 심스·커티스 킹(백킹 보컬), 티나 터너(〈Tonight〉 보컬), 이기 팝(〈Dancing With The Big Boys〉 보컬), 마크 펜더(트럼펫, 플루겔호른), 스탠 해리슨(알토 색소폰, 테너 색소폰), 스티브 엘슨(바리톤 색소폰), 레니 피켓(테너 색소폰, 클라리넷) | 녹음: 모린 하이츠 르 스튜디오(캐나다) | 프로듀서: 데이비드 보위, 데릭 브램블, 휴 패덤

'Serious Moonlight' 투어 이후 보위는 자바와 발리에서 이기 팝과 그의 여자친구 수치와 함께 휴가를 보냈다. 1979년 사비를 투입해 보위와 마지막으로 했던 공동 작업이 다시 한번 실패한 후, 이기는 보위가 〈China Girl〉로 성공을 거둘 때까지 끊임없이 투어를 돌아야 했다. 솔직히, 《Tonight》은 이기 팝이 작곡 저작권료를 벌었던 음반이라 할 순 없었다. 하지만 친구를 돕고 싶었던 보위의 소망은 틀림없이 최종 결과에 반영되었다.

나일 로저스는 《Let's Dance》의 후속 앨범 작업에 초청받지 못했다. 그는 그 이유를 유명 히트메이커의 도움 없이도 스스로 존립할 수 있음을 증명하고 싶었던 보위의 욕심 탓으로 돌렸다. 하지만 보위는 흑인 음악에 대한 관심을 바탕으로 그의 대체자를 구했다. 그는 비교적 검증되지 않은 영국 프로듀서이자, 링스의 전 보컬리스트 데이비드 그랜트와 작업하고 있던 데릭 브램블로 그는 1970년대 후반 〈Boogie Nights〉, 〈Always And Forever〉라는 히트곡을 배출했던 그룹 히트웨이브의 베이시스트 출신이었다. 《Let's Dance》의 엔지니어 밥 클리어마운틴은 자신이 작업을 할 수 없게 되자 영국 록 밴드 XTC, 피터 가브리엘과 작업했던 영국인 프로듀서 휴 패덤을 추천했다. 그의 손을 거친 가장 성공한 밴드는 폴리스였는데, 그의 이름은 그들의 1981년 메가히트 앨범 《Ghost In The Machine》 프로덕션 크레딧에 기재되었다. 훗날 패덤은 당시 기분을 "엔지니어로서 뭔가 좀 이상한 데 손을 대는 느낌이었다"라고 표현했다. 하지만 그는 보위와 작업할 수 있는 영예로운 기회를 기꺼이 꿀꺽 삼켰다. 그는 폴리스가 사용했던 공간을 추천했고, 1984년 5월 보위와 이기 팝은 몬트리올 인근의 모린 하이츠에 위치한 르 스튜디오라는 낯선 환경에서 《Tonight》의 녹음을 시작했다.

데릭 브램블은 카를로스 알로마의 권유로 기타 파트에 합류해 〈Let's Dance/Serious Moonlight〉를 연주한 밴드 멤버가 되었다. 마크 펜더, 커티스 킹, 가이 세인트 온지도 새롭게 팀에 가세했다. 마림바(1983년 톰슨 트윈스에 의해 유명해진 악기로 그들의 송가와도 같은 크리스마스 히트곡 〈Hold Me Now〉에서 잘 나타났다)를 연주한 가이 세인트 온지는 《Tonight》에 가장 독특한 인스트루멘털 색채를 불어넣은 인물이었다. 스트

링 편곡은 아리프 마딘의 솜씨였다. 마딘이 아레사 프랭클린과 함께한 작품은 보위의 이목을 끌어당겼고, 그는 훗날 《Labyrinth》의 트랙들을 공동 프로듀스하게 된다. 'Serious Moonlight' 투어로 인연을 이어간, 색소폰 섹션 '보르네오 호른스'도 다시 이름을 올렸다. 이들이 연주한 색소폰은 《Tonight》의 모든 곳에 영향력을 행사했고, 1980년대 '호른 섹션'에 대한 보위의 집착에 정점을 찍었다. 이후 보르네오 호른스는 밴드로서 발전을 거듭했고, 《Never Let Me Down》에도 다시 등장하게 된다. 그들은 듀란 듀란의 작품 《Notorious》에서도 연주했으며, 1987년에는 자신들의 앨범 《Lenny Pickett And The Borneo Horns》를 발표했다. 그러던 2002년 보르네오 호른스는 《Heathen》을 통해 보위의 품으로 돌아가게 된다.

《Tonight》에는 보위가 작곡한 신곡이 단 두 곡(〈Loving The Alien〉과 〈Blue Jean〉)뿐이다. 보위와 이기 팝이 함께 작곡한 새로운 넘버가 두 곡(〈Tumble And Twirl〉과 〈Dancing With The Big Boys〉)이고, 나머지 다섯 트랙은 이기 팝을 비롯한 다른 아티스트의 커버 버전이다. 새로 쓴 곡이 부족했던 건 슬프게도 1983년 이후 데이비드를 지배하고 있던 창작력 고갈 때문으로 보인다. "틀림없이 신작엔 예전과 같은 분량으로 신곡을 넣을 수 없을 거라고 생각했어요." 그는 『NME』에 이렇게 말했다. "투어 때문에 신곡을 충분히 쓰지 못했다고 생각해요. 투어 기간엔 아무것도 쓸 수 없거든요." (바로 《Aladdin Sane》과 《Young Americans》를 썼던 주인공의 입에서 나온 이야기다.) "투어 중엔 준비가 제대로 되어 있지 않으니까요. 그 일정이 끝나야 뭔가 가치 있는 걸 쓸 수 있죠. 나는 어차피 '나오게 될 곡'을 억지로 끌어내고 싶지는 않아요. 그래야 쓸 만한 몇 곡을 건질 수 있거든요. 내가 정말 하고 싶었던 건 이기와의 작업이었어요. … 궁극적으로 그의 다음 앨범에서 같이 할 수 있기를 바라고 있었죠." 그의 바람은 2년 후 이기의 앨범 《Blah-Blah-Blah》에서 현실화된다. 보위의 의구심에도 불구하고, 휴 패덤의 말을 빌리면 《Tonight》 세션은 최종 편집까지 가지 못한 '가능성'을 가진 '곡 더미'로 가득했다고 한다.

커버 버전으로 실린 비치 보이스의 〈God Only Knows〉는 10년 전 《Pin Ups》의 최종 후보 명단에 있던 트랙이었다. "이 앨범은 내게 기회라고 생각했어요. 몇 년 전 《Pin Ups》에서 그랬듯, 늘 하고 싶었던 커버곡들을

연주하게 된 거죠." 보위는 설명했다. 새로워진 이기 팝과의 공동 작업은 조금 더 실험적이었다. "《Lust For Life》와 《The Idiot》에서 했던 방식 그대로 작업했어요." 보위는 이렇게 말했다. "나는 자주 이기에게 중요한 이미지를 건네주고 작업하게 했어요. 이기는 그 이미지를 토대로 자유 연상을 시작했죠. 그런 다음 내가 노래할 수 있는 형태로 취합했어요." 이기는 〈Dancing With The Big Boys〉에 백킹 보컬로 참여했다. 그동안 데이비드는 타이틀 트랙에 티나 터너를 끌어들였다. 그녀는 6월에 발표한 컴백작 《Private Dancer》에서 〈1984〉의 커버를 앞세워 어마어마한 성공을 거두었는데, 둘의 협업은 이 시기 터너와 보위가 내놓았던 몇몇 크로스오버 중 첫 번째 작업이었다. (훗날 티나 터너는 그 1년 전 폭력 남편 아이크 터너와 이혼 후 재정상의 위기에 처했을 때 자신을 구해준 사람이 보위였다고 밝혔다. "1983년 데이비드 보위는 내게 아주 특별하고 중요한 일을 해주었어요." 터너는 2004년 이렇게 말했다. "우리는 같은 레이블 소속이었어요. 내겐 재계약 기회가 주어지지 않았지만 데이비드는 캐피톨과 쉽게 재계약을 따냈죠. 그날 밤, 캐피톨 사람들은 재계약 축하연으로 보위를 데려가고 싶어 했어요. '실례합니다.' 순간 보위가 말했어요. '하지만 저는 제가 가장 좋아하는 가수가 리츠에서 노래하는 걸 보고 싶네요.' 그게 바로 나였어요. 거물들이 함께한 엄청난 쇼를 할 수 있었던 건 행운이었죠. 관객들은 캐피톨이 내게 어떻게 반응하는지를 보고 싶어 하는 것 같더라고요. 내가 레이블과 재계약할 수 있게 된 건 데이비드 덕분이에요. 이후엔 모든 게 알아서 잘 풀렸죠. 평생 그에게 감사할 거예요.")

《Tonight》 세션에서 데이비드는 자신이 직접 연주하지 않는다는 《Let's Dance》 당시의 방침을 유지했다. "연주는 멤버들에게 다 맡겼죠." 당시 보위는 이렇게 말했다. "나는 그저 보컬과 아이디어 작업에만 참여해 그들이 어떻게 연주해야 할지만 알려주었어요. 그다음엔 멤버들이 함께 연주하는 걸 지켜보았죠. 아주 멋지더군요! … 휴 패덤과 데릭이 멤버들이 연주한 사운드를 하나로 모으는 역할을 했죠. 얽힐 일이 없으니 참 좋더군요." 하지만 이 발언은 보위의 오랜 팬들에게 경각심을 갖게 만들었다. 또 다른 경고의 신호는 이상할 정도로 길었던 세션 기간이었다. "《Let's Dance》는 3주 만에 끝났어요." 훗날 보위는 회고했다. "《Tonight》은 5주쯤 걸렸죠. 내겐 아주 긴 기간이었어요. 난 스튜디오 작

업을 짧게 끝내는 걸 좋아하거든요." 당시 데이비드는 《Tonight》이 새로운 사운드를 만들어내기 위한 진정성 있는 시도라고 주장했다. "나는 정말로 유기적인 사운드를 만들고 싶었고 그 지점에 도달했어요. 색소폰을 많이 썼죠. 두 대의 기타가 연주하는 솔로만 있었어요. 신시사이저는 없었지만, 몇 군데 울림을 주는 사운드가 있었죠. 내가 정말 원했던 흐름이 들어간 사운드였어요."

하지만 세션 작업이 조화로웠다고는 할 수 없었다. 보위 전기 『Strange Fascination』에서 휴 패덤은 데릭 브램블이 불필요한 녹음을 요구하는 버릇이 있었다고 폭로했다. "나는 입 다물려고 했다. 하지만 데이비드가 물었다. '왜지?' 결국 나는 이렇게 말해야 했다. '이봐, 데릭, 보컬엔 아무 문제도 없다고. 음정이 나간 것도 아니잖아. 대체 뭘 하려는 거야?' 나는 데릭이 한 번에 보컬 녹음을 끝내는 가수와는 일할 수 없겠다고 생각했다. … 편 가르기가 시작되었다. 데이비드와 내가 한편, 브램블과 프로듀서가 다른 편이 되었다." 이에 대해 카를로스 알로마는 명확한 태도를 취했다. "데릭 브램블은 정말 좋은 친구였죠. 하지만 프로듀싱에 대해서는 좆도 모르는 녀석이었어요." 브램블이 실제로 해고되었는지에 대해서는 확실히 알려진 바가 없다. 하지만 라디오 2의 프로그램 「Golden Years」에 출연한 패덤은 "약간의 말다툼"이 있은 후 세션 막바지에 자신이 프로듀서를 맡았다고 확인해주었다. 패덤은 녹음된 곡 중 상당수(그는 〈Blue Jean〉과 〈Tonight〉을 혐오했고, 중간에 버려진 '더 독특한 곡'을 좋아했다)를 싫어했는데, 훗날 패덤은 보위에게 다른 곡을 완성하도록 제안해 '배짱이 없었던 것'에 후회하기도 했다. "하지만 그건 어려운 문제죠." 그는 보위의 책을 쓴 데이비드 버클리에게 이렇게 말했다. "그 누가 천하의 데이비드 보위에게 당신 노래가 좆같다고 말할 수 있겠어요?"

《Let's Dance》, 'Serious Tour', 「전장의 크리스마스」의 연이은 성공으로 보위의 재정 상태는 최상이었다. 《Tonight》은 1984년 9월 영국 차트 1위로 데뷔했다. 믹 해거티는 매혹적인 슬리브 안에 포토몽타주, 유화 물감, 스테인드글라스 백합과 장미의 뒤죽박죽 배경을 바탕으로 푸른 피부의 데이비드를 그렸는데, 이는 길버트와 조지의 작품에 빚진 것이다. 당시, 대부분의 평론가들은 앨범에 만족스러워 했다. 『NME』의 찰스 샤 머리는 "아찔할 정도로 다채로운 무드와 테크닉"이라고 칭찬했다. 한편 『빌보드』는 "지금껏 보위가 포착한 또 다른 과거

혹은 미래로의 도약. 멋지고, 열정적인 댄스 록은 두 번째 면을 위해 아껴 두었다. 그동안 스포트라이트는 아리프 마딘의 꿈결 같으면서도 멋진 스트링 편곡이 가득한 놀라울 정도로 절제된 발라드와 미드템포 록 트랙에 맞춰져 있다"고 평했다. 『롤링 스톤』은 이보다 덜 친절했다. "이 앨범은 버리는 앨범이다. 데이비드 보위도 그걸 알고 있다." 앨범은 미국 차트 11위에 올랐다.

후대는 《Tonight》에 친절하지 않았으며, 이 앨범은 《Never Let Me Down》으로 이어지는 일련의 어리석은 행보의 개막으로 널리 인식되고 있다. 틀림없이 이 앨범은 보위의 1970년대 앨범들이 가진 작품성에 미달하며, 새로운 메인스트림 팬을 겨냥한 성급한 유화 정책으로 보는 게 타당하다. 훗날 보위는 이 모두를 시인했다. "투어를 돌면서 나는 진심으로 돈의 매력에 이끌리게 되었죠. 돈을 벌기 위해서는 다른 사람들이 원하는 걸 해주는 게 답인 것처럼 보였어요. 하지만 단점도 있었는데 아티스트로서의 나는 완전히 고갈된다는 것이었죠. 내겐 익숙하지 않은 방식이었어요. 지금까지 내가 해왔던 작업은 내가 하고 싶은 바대로 완강하게, 때로는 모호하게 반기를 드는 것이었는데 말이죠."

심지어 1984년 《Tonight》을 홍보하면서, 보위는 사과하는 것처럼 보였다. "최근 나는 사람들이 받아들일 만한 어휘들을 사용해왔어요. 브라이언 이노의 말처럼요. … 정서적으로나 육체적으로는 꽤 행복하다고 느껴왔어요. 그래서 내 음악도 그와 비슷하게 차분하고 건강한 곳에 머물길 원한다고 생각했죠. 하지만 그게 현명한 행동이었는지는 확신하지 못하겠어요." 《Never Let Me Down》의 발매 시점에서, 데이비드는 이미 《Tonight》을 무시하고 있었다. "아무런 콘셉트가 없었어요. 그냥 곡을 한데 모은 앨범이었죠." 1987년 그는 이렇게 말했다. "무질서했어요. 잘 조직되지 못한 앨범이었죠. … 만약 맥락과 관계없이 한 곡만 듣는다면, 좋게 들릴 수도 있을 거예요. 하지만 앨범 전체를 듣는다면 별로 좋지 않을 겁니다. 유감스러운 일이죠."

훗날 보위는 '1984-1987 시기' 전체와 효과적으로 절연하려 했다. "이 앨범엔 진심으로 흥미가 없고 모두에게 내가 앞으로 뭘 할 건지 말해줄 겁니다." 그는 1993년 이렇게 말했다. "편곡을 다른 사람에게 맡기려고요. 사진작가들에게 멋지고 트렌디한 의상을 가져오는 스타일리스트를 섭외하라고 이야기할 거예요. 내가 신경 안 써도 되게 말이죠. … 무관심의 파도에 잠식되었

던 앨범이에요." 1989년 그는 《Tonight》과 《Never Let Me Down》을 "재료는 훌륭했지만 공산품 수준으로 추락한 작품"이라고 묘사했다. "너무 스튜디오 친화적으로 작업하면 안 되는 음반이었는데요. 내 생각엔 좋은 곡 몇 작품을 낭비한 것 같아요. 당신이 저 두 앨범의 데모를 들어보면 좋을 텐데. 마무리된 트랙과 비교해보면 정말 천지 차이거든요. 진심으로 후회하는 지점이에요. 데모를 들을 때면 '이런 곡이 어떻게 저렇게 됐지?'라는 말이 절로 나와요. 당신이 〈Loving The Alien〉의 데모를 들어볼 수 있으면 좋겠어요. 데모는 정말 황홀하거든요. 보장할게요! 하지만 앨범에 들어간 건 결코 황홀하다고는 볼 수 없었죠!"

하지만 명백한 결점에도 불구하고 《Tonight》은 어떤 점에서 《Let's Dance》보다 흥미롭고 들을 가치가 있는 앨범이다. 이 앨범에 《Let's Dance》의 타이틀 트랙처럼 빛나는 곡이 없다는 건 분명하다. 하지만 《Let's Dance》의 다른 트랙들이 단지 멋지게 프로듀싱된 쭉정이에 지나지 않는다면, 《Tonight》은 최소한 실험 정신이 있다는 증거를 보여준다. 예상치 못하게 레게를 다시 꺼내든 〈Don't Look Down〉과 〈Tonight〉은 놀라울 정도로 성공적인 트랙이다. 물론 다른 커버 버전들은 평범하기 그지없지만, 신곡들은 틀림없이 《Let's Dance》의 그 어느 곡보다 우월하다. 그에게 특별히 좌절감을 안겼을 트랙은 〈Loving The Alien〉이었다. 뛰어난 작곡 능력이 발휘된 곡이지만 재미없는 퍼포먼스와 과도한 프로듀싱으로 망가졌기 때문이다. 확실한 건 이 앨범의 핵심부가 《Let's Dance》보다 본질적으로 덜 상업적이라는 점이다. 하지만 《Let's Dance》보다 덜 명료한 앨범이라는 것도 사실이다.

의미심장하게 말해, 《Tonight》은 명백히 시대에 뒤처진 보위의 첫 앨범이었다. 어쩌면 《Tonight》은 차트 1위를 찍었을지도 모를 앨범이었다. 하지만 이 앨범은 1984년 당시의 첨단과는 거의 결합하지 못했다. 1984년의 센세이션은 보위에게 빚을 진 또 다른 아티스트들의 몫이었다. 그의 오랜 팬 홀리 존슨이 프런트를 맡은 그룹 프랭키 고즈 투 할리우드는 추문에 가까운 만화적 상상력에 기반한 동성애와 극도로 예리한 트레버 혼의 프로듀싱을 결합해 하룻밤 사이 팝을 재정의해버렸다. 프랭키 고즈 투 할리우드는 쓰나미처럼 밀어닥친 동성애자들의 분노를 과시적으로 보여준 새 시대의 나팔수였다. 대처 시대 영국을 겨냥한 그들의 맹렬한 공

격은 가족 친화적인 이성애자들을 마치 해안가에 표류한 데이비드 보위처럼 만들어버렸다. 브론스키 비트, 보이 조지, 새롭게 솔로로 나온 마크 알몬드는 1984년의 고상한 팝의 연인이었다. 큐어나 스미스 같은 교외의 분노를 담은 록 밴드들이 보위의 음악에 보다 지적인 심장부가 있다고 주장하는 동안, 거침없는 프린스의 부상은 지기 스타더스트에게 화려하고 신뢰할 만한 후계자를 선물했다. 어쩌면 이러한 아티스트들 덕택으로 보위의 음악은 전처럼 평가받았던 건지도 모른다. 하지만 《Tonight》을 배경으로 보위는 듀란 듀란, 웸!, 닉 커쇼처럼 대중이 좋아하지만 재미는 없는 팝 음악과 경쟁하는 데 만족하는 것처럼 보였다. 결과는 자명했다.

NEVER LET ME DOWN

EMI America AMLS 3117, 1987년 4월 (LP) [6위]
EMI America CDP 7 46677 2, 1987년 4월 (CD) [6위]
Virgin CD VUS 98, 1995년 11월
EMI 7243 5218940, 1999년 9월

Day-In Day-Out (5'35") (Vinyl: 4'38") | Time Will Crawl (4'18") | Beat Of Your Drum (5'04") (Vinyl: 4'32") | Never Let Me Down (4'05") | Zeroes (5'45") | Glass Spider (5'31") (Vinyl: 4'56") | Shining Star (Makin' My Love) (5'04") (Vinyl: 4'05") | New York's In Love (4'32") (Vinyl: 3'55") | '87 And Cry (4'19") (Vinyl: 3'53") | Too Dizzy (4'00") | Bang Bang (4'29") (Vinyl: 4'02")

1995년 재발매반 보너스 트랙: Julie (3'40") | Girls (5'35") | When The Wind Blows (3'32")

• 뮤지션: 데이비드 보위(보컬, 기타, 키보드, 멜로트론, 무그, 하모니카, 탬버린), 카를로스 알로마(기타, 기타 신시사이저, 탬버린, 백킹 보컬), 에르달 크즐차이(키보드, 드럼, 베이스, 트럼펫, 백킹 보컬, 〈Time Will Crawl〉 기타, 〈Bang Bang〉 바이올린), 피터 프램튼(기타), 카민 로하스(베이스), 필립 섀스(피아노, 키보드), 크러셔 베넷(퍼커션), 로리 프링크(트럼펫), 얼 가드너(트럼펫, 플루겔호른), 스탠 해리슨(알토 색소폰), 스티브 엘슨(바리톤 색소폰), 레니 피켓(테너 색소폰), 로빈 클라크·로니 그로브스·디바 그레이·고든 그로디(백킹 보컬), 시드 맥기니스(〈Bang Bang〉·〈Time Will Crawl〉·〈Day-In Day-Out〉 기타), 코코·산드로 수르속·차르완 수치·조·클레멘트·존·아글라에(〈Zeroes〉 백킹 보컬), 미키 루

크(〈Shining Star (Makin' My Love)〉 랩) | 녹음: 마운틴 스튜디오 (몽트뢰), 파워 스테이션 스튜디오(뉴욕) | 프로듀서: 데이비드 보위, 데이비드 리처즈

보위가 성공적으로 라이브 에이드 공연을 마친 직후, EMI 측은 더 이상 새 앨범 발매를 지체할 수 없게 되었다. 1985년 말, 《Let's Dance》와 《Tonight》의 수록곡들을 믹싱해 12인치 레코드에 담은 컴필레이션 앨범이 슬리브 디자인 단계까지 왔다가 백지화되었다. 영화 사운드트랙, 배우 활동, 이기 팝의 음반 프로듀싱, 레이블의 거듭된 더 많은 '상품' 발매 요청을 연기하는 데 2년 이상 에너지를 쏟아 붓고 난 1986년 말, 보위는 마침내 몽트뢰에 위치한 마운틴 스튜디오로 돌아갔다. 한 달 동안 녹음한 세션의 결과는 일반적으로 그의 커리어 저점이라 간주되었다.

《Never Let Me Down》은 통념상 보위가 창의력을 상실하고 추락하는 마지막 순간, 새로 부상하던 필 콜린스 스타일의 음악을 좋아하던 보위 팬을 겨냥해 휘갈긴 작품 정도로 여겨진다. 이 막다른 골목으로의 여정은 어차피 틴 머신이라는 극단적 대개혁으로 인해 비틀거리다 멈춰 서게 될 예정이었다. 지금은 잊힌 사실이 있다. 1987년 보위가 시인했듯 자신은 이미 "길을 잃었다"는 점, 또 자신이 훗날 틴 머신에 적용하게 될 조건을 그대로 대입해 《Never Let Me Down》을 낙관적으로 보았다는 점이다. 보위는 이 앨범을 "직선적 록이 이끄는" 앨범이라고 설명하며 말을 이었다. "어느 지점에서 집에 돌아가는 길을 잃었다면… 기타로 다시 돌아가야 되는 법이죠. 그래서 이게 기타가 리드하는 앨범이 된 겁니다." 그는 《Never Let Me Down》을 "최근에 만든 두 장의 레코드보다 더 《Scary Monsters》로부터 진일보한 앨범"이라고 불렀다. 훗날 그는 이 주장을 《Tin Machine》에서 글자 그대로 반복하게 된다. 또 다른 암울한 징조는 라이브 에이드 공연 이후 사회적 의식에 민감해진 것 같은 앨범의 분위기다. 《Never Let Me Down》은 도시의 가난, 성매매, 마약 중독, 멜트다운(가장 심각한 원자력 발전소 사고)의 이미지로 가득하다. "앨범의 주제는 개인의 로맨스, 개인적인 애정, 무신경한 사회에 대한 언급이나 고발 등 다양하다고 생각해요. 특히 홈리스의 입장에서 대도시 안에서 일어나고 있는 일들에 대해 성찰해보았죠." 보위의 말이다.

앨범 녹음을 위해 모인 밴드는 늘 그랬듯 신구의 조합이었다. 카를로스 알로마, 카민 로하스, 보르네오 호른스가 《Tonight》에서 돌아왔다. 에르달 크즐차이도 합류했는데, 그는 1982년 이래 여러 프로젝트에서 데이비드와 간혹 협업했던 인물이었다. "그는 바이올린, 트럼펫, 프렌치 호른, 비브라폰, 퍼커션 등 무엇이든 자유자재로 연주할 수 있었죠." 데이비드는 열변을 토했다. "그 친구의 록에 대한 지식은 비틀스로 시작해서 비틀스로 끝난답니다! 또 근본은 재즈예요!" 리드 기타는 주로 피터 프램튼이 연주했는데, 그는 보위의 브롬리기술 중등학교 친구였고, 1970년대 중반 두 장의 히트 앨범으로 명성을 얻었던 뮤지션이었다. 신입 시드 맥기니스는 한때 데이비드 레터맨의 스튜디오 밴드 멤버였고, 프램튼의 자리를 이어받아 세 트랙에서 리드 기타를 연주했다. 보위는 〈New York's In Love〉와 〈'87 And Cry〉에서 리드 기타를 쳤다.

보위의 공동 프로듀서 데이비드 리처즈는 이기 팝의 앨범 《Blah-Blah-Blah》를 공동 프로듀스했던 《"Heroes"》 시절 이후 내내 엔지니어로 활약해 왔다. "우리가 스튜디오를 처음 찾았을 때, 보위는 이미 편곡이 완료된 열두 곡을 써둔 상태였죠." 리처즈는 회고했다. 언제나 그랬듯, 보위는 협력자들을 격려했다. "스튜디오에 가기 전 나는 모든 데모를 만들어두었죠. 그는 모두에게 데모를 들려주며 이렇게 말했어요. '이대로 정확히 연주해주면 좋겠어. 하지만 이보다 더 좋게 말이지!'"

첫 2주 동안 보위, 리처즈, 크즐차이는 마운틴 스튜디오에서 기본 트랙들을 녹음했다. 이후 카를로스 알로마와 피터 프램튼이 기타 파트를 녹음하기 위해 스튜디오에 도착했다. 그 후 세션은 뉴욕의 파워 스테이션으로 장소를 옮겨 진행된다. 리처즈에 의하면 녹음 과정은 이러했다. "보위는 뉴욕에서만 가능했던 사운드를 보강하게 되었어요. 보르네오 호른스, 여성 백킹 보컬리스트, 크러셔 베넷이라는 위대한 퍼커셔니스트 덕분이었죠. 크러셔는 자신이 가진 모든 '드럼 채'와 '스크레이퍼'를 테이블 위에 올려놓았고, 내가 양쪽 끝에 마이크를 설치했어요. 그가 이리저리 움직일 때마다, 사운드는 그의 움직임에 따라 패닝되곤 했죠. 이상하지만 특별한 사운드 효과가 만들어졌어요."

보위는 몇몇 보컬 트랙을 뉴욕에서 녹음했지만, 대부분은 스위스에서 이미 녹음해둔 가이드 보컬로부터 가져왔다. "데이비드는 녹음 과정 초창기부터 늘 가이드 보컬을 녹음해두곤 했어요." 리처즈는 이렇게 말했다.

"녹음된 트랙 대부분은 상태가 좋고 자연스러워서 결국 음반에 실리게 되었어요." 한 가지 주목할 만한 예외는 타이틀 트랙이었는데 이 곡은 하루만에 파워 스테이션에서 마지막 1분 구간에 대한 작곡, 녹음, 믹싱이 추가되었다. 믹싱 작업은 《Let's Dance》의 엔지니어 밥 클리어마운틴이 담당했다. 밥은 보위가 "위대하고, 강력한 사운드의 주인공… 그의 작업을 보고 있으면 매혹된다. 그는 화가와도 같다"고 말한 인물이다.

데이비드는 《Never Let Me Down》을 오랜 영향력과 개인적 노스탤지어의 절충적 조합이라고 홍보하며, 이런 설명을 덧붙였다. "많은 성찰이 녹아 있는 앨범이에요. 완전 무의식적으로 진행된 성찰이죠. 앨범 작업을 마쳤을 때 이게 얼마나 1960-70년대로부터 많은 걸 가져온 작품인지 알겠더라고요. 전반적인 분위기를 그렇게 의도한 건 아니었지만, 그래도 아주 좋았어요. 씁쓸하게 과거를 돌아보는 것 같진 않으니까요. 오히려 에너지 넘치고 고양되어 있었죠."

"지금까지 우리가 했던 앨범 중 가장 재미있었어요. 외부 입김에만 휘둘린 게 아니라, 스스로 자신에게 돌아가본 앨범이었거든요." 카를로스 알로마는 1987년 이렇게 말했다. "처음 알아볼 수 있는 건 데이비드의 목소리예요. 그의 보컬은 정말 놀랍죠! 목소리는 상쾌하게 들려요. 낮은 바리톤이 아니라 전에 그랬던 것처럼 아주 높은 음으로 부르거든요. … 독특하면서도 강력한 에너지를 가진 음악이었어요." 알로마는 훗날 자신의 견해를 수정하면서 데이비드 버클리에게 이런 말을 했다. 보위는 "앨범 전반에서 갈팡질팡하고 있다"고. 지나칠 만큼 많은 리허설을 했으며 데모 작업은 민폐였다고(알로마는 에르달 크즐차이가 녹음한 데모를 다시 연주해달라는 요청을 받고는 분개했다. "아니, 내 따라쟁이가 연주한 끔찍한 음악을 내가 왜 다시 쳐야 하는데?") 말이다. 또한 알로마는 EMI가 보위의 소망과는 반대로 그를 스튜디오 안으로 강제로 처넣었다고 믿고 있었다. "보위는 실망했어요. 그는 늘 EMI와 소통했지만 참 불쾌한 치들이라고 말하곤 했죠." 실제로 보위가 당시 그들에게 "실망하고 있었다"면, 저 앨범명인 'Never Let Me Down'은 극도의 아이러니를 보여준다('절대 나를 실망시키지 마'라는 뜻).

"젠체하는 제목 같죠?" 데이비드는 『뮤직 앤드 사운드 아웃풋』 매거진과의 사전 발매 인터뷰에서 이렇게 말하며 웃었다. "맥락을 빼고 보면 참 거칠게 느껴지는 제목이죠. 하지만 맥락 안에서 살펴보면 저 제목은 농담처럼 들려요. 커버에 나온 보드빌 배우 같은 이미지도 그렇고요. 둘의 결합은 차라리 코믹하다 할 수 있죠!"

1987년 3월, 보위와 그의 밴드는 임박한 'Glass Spider' 투어 발표를 위해 여덟 차례 언론간담회를 가졌다. "투어를 돌다 보니 참 엄청난 음반이라는 걸 깨달았죠." 속마음을 내뱉은 보위는 훗날 이렇게 부연했다. "많은 부분 공연을 염두에 두고 작곡한 앨범이에요. 매일 밤 즐기면서 연주할 수 있는 곡으론 뭐가 좋을까? 그런 아이디어 때문에 모든 작업에 에너지를 불어넣을 수 있었고, 앨범이 지나치게 사색적으로 되는 걸 막을 수 있었어요."

《Never Let Me Down》은 1987년 4월 27일 다양한 포맷으로 발매되었다. 모든 버전의 커버는 새롭게 머리를 기른 '보드빌 배우' 데이비드 보위가 곡에 등장하는 요소들(드럼, 마천루, 솜사탕 같은 구름, 〈Day-In Day-Out〉의 비디오에 등장하는 관음증 천사, 그 외 많은 것들)에 둘러싸인 채 서커스 링을 뛰어넘는 장면을 담고 있다. 《Never Let Me Down》은 바이닐과 CD로 동시 발매된 보위의 첫 앨범이었다. 두 포맷이 서로 다르게 편집되었다는 건 이례적이었는데, 네 트랙만 제외하고 모두 CD에 담긴 트랙이 1분 정도 더 길었다. 짧게 편집된 바이닐 에디트 버전은 그로부터 20년 후 아이튠즈를 통해 다운로드용으로 재발매되었다. 블루 바이닐 버전은 호주에서 출시되었는데, 일본반에는 〈Girls〉의 아웃테이크를 일본어로 부른 버전이 추가되었다.

놀라웠던 점은 언론 홍보에 반하는 행보를 보였던 시기를 거쳤음에도 몇몇 리뷰가 여전히 보위를 긍정적으로 평가하고 있었다는 것이다. 『빌보드』는 이 앨범을 "지금껏 야심가였던 보위로의 환영할 만한 회귀"라고 극찬하며 "빼어난 타이틀 트랙"과 "보위의 창작력에 좋은 징조를 드리운 프램튼의 연주가 담겨 있다"고 호평했다. 하지만 그러한 의견들은 어디까지나 소수였다. 리드오프 싱글 〈Day-In Day-Out〉은 별 볼 일 없게도 Top40에서 미끄러졌으며, 영국 평단은 날을 바짝 벼리고 있었다. 무례하기로 유명하지만 영향력 있는 10대 매거진 『스매시 히츠』는 혹독한 리뷰를 통해 보위에게 새로운 별칭을 붙여주기도 했다. 톰 히버트의 글이다. "데이비드 보위 여사가 피 흘리는 카멜레온이라면, 대체 그는 왜 고리타분하고 상상력도 부족한 록의 외피를 더 흥미진진한 뭔가로 바꾸지 않을까?" 슐한 언론 홍보

에도 불구하고, 판매고는 어중간했다. 많은 아티스트들은 차트 6위라는 순위를 받아 든다면 축배를 들 것이다. 하지만 보위의 영국 차트 기록은 그가 1971년 이래 발표한 신보 성적 중 최악이었다.

《Scary Monsters》와 《Black Tie White Noise》 사이의 황무지 같은 시절을 모두 떠올려봐도, 《Never Let Me Down》만큼 전방위로 욕을 먹은 작품은 없었다. 아무도 좋은 말을 해주지 않았다. 보위는 종종 팬으로부터 협박을 받기도 했다. 수년간, 그는 비평가들의 견해에 동조했고 《Never Let Me Down》에 대한 맹비난을 자기 자신의 견해인 양 받아들였다. 그의 말에 따르면 앨범의 결과는 "쓰디쓴 실망"이었다. 1993년 보위는 이렇게 언급했다. "앨범에는 몇몇 좋은 곡이 있었어요. 하지만 작업을 팽개쳐둔 탓에 음악이 너무 말랑해졌죠. 내가 직접 관여했다면 그렇게 되지는 않았을 거예요." 그는 훗날 이렇게 첨언했다. "나는 멤버들에게 편곡을 맡겼어요. 그냥 스튜디오에 가서 노래만 불렀죠. 작업을 마치면 여자나 낚아보려고 자리를 떴고요." 심지어 이 앨범은 1998년 보위넷에 올라온 그의 공식 커리어 바이오그래피에 언급되지 않은 유일한 작품이기도 하다. 《Never Let Me Down》이 해결불가의 '재앙'이라는 발상은, 영웅이 어떻게 몰락하는지를 이해하기 위한 열쇠이다. 저 '재앙'이라는 가정은 이제 기정사실로 확고히 굳어진 모양새다.

《Never Let Me Down》이 언젠가 이해받지 못한 보위 클래식으로 복권될 수 있는 가능성은 요원해 보인다. 하지만 그렇다고 이 앨범을 1980년대 보위가 겪은 모든 불행의 희생양으로 제단에 올리는 것은 그에게나 평론가에게나 못할 짓이다. 사실 《Never Let Me Down》은 지난 두 앨범에서 엿보인 '반쯤 성의 없는' 태도 이후 그가 어느 정도 회복되었다는 고무적인 징후이다. 우선 그는 많은 곡을 썼다. 걸작은 아니었지만 《Never Let Me Down》에는 그가 새롭게 작곡한 열 곡이 실려 있는데, 이 수치는 《Let's Dance》와 《Tonight》의 자작곡을 합친 것보다 더 많았다. 또한 〈Julie〉와 〈Girls〉는 오랜 시간이 걸린 첫 세션에서 만들어진 곡이었지만, 곡이 쏟아진 탓에 추가로 B면에 들어가게 되었다. 누군가는 이미 보위의 사운드가 어떤 방향이든 틴 머신의 출범을 향해 조금씩 나아가고 있었음을 직감했을 것이다. 이후 보위는 틴 머신으로 활동하면서 놀라울 정도로 강력한 기타 사운드를 보여주었고, 《Tonight》에서 들려줬던 거만한

색소폰 하모닉스를 무시하게 된다. 세 번째로는 《Scary Monsters》 이후 처음으로 보위가 앨범 녹음에서 보컬리스트 이상으로 기여했다는 점이다. 그는 여러 역할을 맡아 키보드, 하모니카, 기타(리드 기타로 두 곡)를 연주했다.

물론 탁월함과는 거리가 멀었다. 《Never Let Me Down》은 흉측한 오버프로듀싱의 결과였다. 그래서 앨범 사운드는 귀에 거슬릴 정도로 힘을 준 편곡, 지저분하고 깡통 두들기는 것 같은 어쿠스틱 드럼으로 점철되어 있다. 나중에 덧붙여진 잘 정돈되었으면서 자연스러운 타이틀 트랙만이 과도하게 양념이 들어간 트랙 옆에서 독야청청하고 있다. 세 명의 리드 기타리스트들은 지루한 클리셰 같은 록 테마로 위태롭게 나아갈 뻔했는데, 다행히도 보위의 노련한 솔로 연주자들은 그런 위기를 살짝 비켜나가고 있다. 심지어 조잡한 컷업 기법을 이용한 로고와 믹 해거티가 구상하고 그렉 고먼이 촬영한 암울한 슬리브 아트워크는 음반사 직원이 만든 것처럼 보인다. 만약 당신이 가사를 곁에 두고 30분만 짬을 낼 수 있다면, 저 어수선한 사진 속에 숨은 모든 '영리한' 레퍼런스를 발견할 수 있을 것이다. 하지만 우리가 굳이 그래야 할까? 이건 그냥 데이비드 보위가 서커스 링 사이로 점프하는 장면을 담은 사진이다. 그게 우리가 알아야 할 전부다.

하지만 보위의 탁월한 보컬에 대한 알로마의 견해는 옳았다. 그의 보컬 패러디(〈Time Will Crawl〉에서는 닐 영, 〈Shining Star〉에서는 스모키 로빈슨, 타이틀 트랙에서는 존 레넌)는 흥미로운 결과를 낳았다. 물론 늘 성공적인 결과로 이어지진 않았지만 말이다. 자주 출몰하는 과도하게 진지한 사회 논평을 담은 끈적끈적한 로큰롤 러브송들은 《Tin Machine》에 담긴 곡보다 매력적이지 않다. 하지만 보위는 가사에 본인이 더 익숙한 비선형적 이미지가 충돌하는 장면을 삽입해 넣었다. 〈Zeroes〉, 〈Glass Spider〉, 〈Time Will Crawl〉에서 우리는 보위에게 대단한 송라이팅 재능이 있음을 다시 한번 알게 된다. 유감스럽게도, 이 트랙들은 〈Loving The Alien〉과 같은 운명(미쳐버릴 정도로 평범한 프로듀싱 때문에 거창한 야심만 있던 트랙으로 전락했다)으로 고통받게 된다. 하지만 이 트랙들은 우리가 최소한 1983년까지 데이비드 보위에게 늘 기대했던 위풍당당한 멜로드라마의 진정성을 느끼게 해준다. 보위의 자아 성찰은 이 앨범에서 다시금 힘을 발휘한다. 특히 우리는 그

가 예전에 발표했던 앨범들의 향취, 특히 《Diamond Dogs》에 담겼던 일련의 언어적, 음악적 반향을 느낄 수 있다. 〈Glass Spider〉나 〈Zeroes〉 같은 곡이 자명한 증거다. 물론 이것이 《Scary Monsters》에서 써먹었던 성공적이었던 셀프-샘플링의 연장선상인지, 공허한 옛 영화를 이용하려는 술책인지는 논란의 여지가 있으리라. 뭐가 맞든 보위는 자신의 기세를 유지하기 위해 분투하고 있다. 꽤 조짐이 좋은 첫 번째 면과 충분히 훌륭하다고 할 만한 〈Glass Spider〉까지만 그렇다. 하지만 그 이후 기대는 사라진다.

《Never Let Me Down》은 보위의 가장 멋진 순간은 아니다. 하지만 결코 그의 최악은 아니다. 《Let's Dance》의 타이틀 트랙처럼 탁월한 곡은 없지만, 〈Without You〉만큼 따분한 곡도 없고 낡아빠진 비치 보이스 커버곡처럼 달갑지 않은 곡도 없다. 심지어 가장 암울한 트랙들 안에도 퍼포먼스 에너지와 사명감이 느껴지고, 그 결과 음악은 《Tonight》과 전적으로 다른 성격을 갖게 되었다. 훗날 카를로스 알로마는 이에 동의했다. "한동안 이 앨범을 멀리했다가 어느 순간 다시 듣게 되었다." 그가 2003년 자신의 웹사이트에 남긴 글이었다. "무척 즐거운 시간이었다. 갑자기 떠오른 기억은 당시 내가 신시사이저 기타에 빠져들기 시작했다는 사실이다. 우리가 시도했던 그 모든 실험들이 기억난다. 그게 보위 앨범들이 갖는 흥미로운 지점이다. 그로부터 몇 년 후, 그의 음악 발전 과정에서 확인할 수 있는 것처럼 모든 게 아귀가 딱 맞아 떨어졌으니까." 알로마의 말은 옳다. 《Never Let Me Down》은 위대한 앨범이 아니고 심지어 만족스러운 앨범도 아니다. 하지만 앨범을 다시 들어보면 전에 나왔던 어느 앨범보다 더 데이비드 보위다운 사운드를 담고 있음을 깨닫고 놀라게 될 것이다. 많은 사람들에게 《Never Let Me Down》은 그다음에 등장할 작품보다 훨씬 더 행복한 청취 경험으로 남아 있다.

TIN MACHINE

EMI USA MTLS 1044, 1989년 5월 (LP) [3위]
EMI USA CDP 7919902, 1989년 5월 (CD) [3위]
Virgin CD VUS 99, 1995년 11월
EMI 493 1012, 1998년
EMI 7243 5219100, 1999년 9월

Heaven's In Here (6'01") | Tin Machine (3'34") | Prisoner Of Love (4'50") | Crack City (4'36") | I Can't Read (4'54") | Under The God (4'06") | Amazing (3'04") | Working Class Hero (4'38") | Bus Stop (1'41") | Pretty Thing (4'39") | Video Crime (3'52") | Run (3'20") (CD only) | Sacrifice Yourself (2'08") (CD only) | Baby Can Dance (4'57")

1995년 재발매반 보너스 트랙: Country Bus Stop (1'52")

• 뮤지션: 데이비드 보위(기타, 보컬), 리브스 가브렐스(기타), 헌트 세일스(드럼, 보컬), 토니 세일스(베이스, 보컬), 케빈 암스트롱(리듬 기타, 해먼드 B-3) | 녹음: 마운틴 스튜디오(몽트뢰), 컴퍼스 포인트 스튜디오(나소) | 프로듀서: 틴 머신, 팀 파머

절실한 수단이 필요한 절망적인 상황. 1987년 말 보위는 자신이 웃음거리로 전락할 위험에 놓였다는 걸 너무 잘 알고 있었다. 가장 충성심 강한 팬들에게 남았던 호의조차 줄어들었고, 세간엔 1970년대 록의 번뜩이는 섬광이 힘을 다했다는 인식이 강해지고 있었다. 훗날 보위는 그러한 감정이 방관자에게만 국한된 게 아니었다고 인정했다. "무엇보다, 나는 가능한 한 많은 돈을 벌어야 한다고 생각했어요. 그러다 그만뒀지만요." 1996년 보위는 이렇게 말했다. "대안이 없었어요. 나는 빈 수레였고 다른 모든 친구들처럼 이 빌어먹을 멍청한 쇼를 끝내자고 생각했죠. 넘어져서 피를 흘리면서도 〈Rebel Rebel〉을 불러야 하는 쇼 말이에요." 보위는 음악계에서 완전히 은퇴하여 그림에 집중하는 선택지를 고려하고 있었다. 하지만 보위는 10년 전에 자신이 했던 바대로 메인스트림 바깥으로 자신을 끌어내는 극단적인 행동을 택했다. 바로 그 과정에서 보위는 그의 커리어에서 가장 논쟁적이고 가장 비웃음을 받았던 도약을 시도하게 된다.

새로운 사운드를 향한 보위의 첫 시도는 본 조비의 프로듀서 브루스 페어베언과 잠시 했던 컬래버레이션이었다(1장 'LIKE A ROLLING STONE' 참고). 하지만 그 세션은 성공적이라 평가받지 못했다. 앞으로 진행될 이야기에는 훨씬 더 영향력 있는 인물이 등장할 예정이었다.

'Glass Spider' 투어도 막바지였던 1987년 11월, 보위의 미국 홍보 담당 세라 가브렐스는 자신의 31세 남편이 녹음한 데모 테이프를 보위에게 건넸다. 당시 데이비드는 그가 뮤지션이라는 사실을 알지 못한 채 미국 투

어 백스테이지에서 그와 친해졌다. "아주 똑똑한 친구였어요. 평소 연주했던 가장 멋진 연주들이 죄다 담겨 있었죠." 훗날 보위는 이렇게 말했다. "그 테이프가 마음에 들었어요. 즉시 그에게 연락을 취했죠." 1988년 5월, 켄싱턴에서 학생들에게 기타 레슨을 하던 가브렐스는 이렇게 스위스로 날아와 보위와 함께 근 한 달을 머무르게 되었다. "그는 중대한 기로에 서 있었죠." 가브렐스는 데이비드 버클리에게 말했다. "로드 스튜어트가 되어 라스베이거스에서 흥청망청하거나 아니면 마음이 움직이는 대로 하거나." 본인 스스로 인정했듯 가브렐스는 아무것도 잃을 게 없었다. "나는 보위에게 이런 말을 할 정도로 순진했어요. '나는 성공이라는 아편 따위는 꿈꿔본 적도 없어요. 자, 원하는 걸 하느냐 아니면 (억지로) 해야 되는 걸 하느냐, 모두 당신 손에 달려 있어요.'"

로버트 프립과 얼 슬릭 사이 어딘가에서 강력한 돌풍 같은 기타 스타일을 선호했던 아트 스쿨 실험주의자이자 버클리 음대 졸업생이었던 가브렐스는 빠르게 보위의 지지를 얻었다. 이 새롭게 형성된 조합이 만들어낸 첫 번째 결실을 보게 된 건 1988년 7월 'Intruders At The Palace' 콘서트(3장 참고)에서였다. 공연이 끝난 후, 둘은 몽트뢰로 돌아가 보위의 솔로 프로젝트로 예정된 작업을 시작했다. 스티븐 버코프의 연극 「West」에 기초한 콘셉트 앨범 작업이었다. 하지만 이 작업은 〈The King Of Stamford Hill〉이라는 데모 하나만 남기고 무산되었다. 지평을 확장하고 싶었던 두 사람은 〈Heaven's In Here〉, 〈Bus Stop〉, 〈Baby Can Dance〉, 심지어 〈Baby Universal〉을 낳게 될 곡을 작업하기 시작했다. 임박한 세션 작업을 프로듀싱하기 위해 보위가 섭외한 사람은 팀 파머였다. 파머의 고객 중에는 미션, 진 러브스 제제벨(1990년 보위의 영국 투어를 서포트하게 됨), 컬트처럼 고스풍 기타를 앞세운 영국 밴드들이 많았다. 사실 그를 데이비드에게 추천해준 사람도 컬트의 기타리스트 빌리 더피였다.

이 단계에서 프로젝트는 《Scary Monsters》(가브렐스가 좋아했던 앨범)나 《Lodger》(파머가 "정말 즐거웠다"고 밝힌 마지막 보위 앨범)의 흐름을 따라 실험적인 아트 록으로 발전할 수도 있었다. 하지만 보위는 자신이 습관처럼 써먹었던 변화구를 막 던지려 하는 찰나였다. 이 투구는 틀림없이 이 가치 있는 실험을 더 퇴행적인 방향으로 돌려놓게 될 것이었다. 그에게는 리듬 섹션

이 필요했다. 하지만 그와 가브렐스는 둘 다 잘 정제된 연주를 하는 세션맨을 혐오하는 성격이었다. 보위는 후보자들의 명단을 제시했는데, 그중에는 프랭크 자파의 드러머 테리 보지오와 브라이언 이노의 베이시스트 퍼시 존스(둘 다 베를린 시절의 보위와 직접적 연관이 있었다. 1978년 데이비드가 애드리언 벨루를 끌어왔을 때, 보지오는 자파와 연주하고 있었다. 존스는 《Another Green World》를 비롯한 이노의 1970년대 중반 앨범을 녹음하던 중이었다)가 있었다. 개혁을 거부하는 로큰롤 가수로 정점에 올라서는 대신, 보위는 로스앤젤레스에서 열린 파티에 참석해 베이시스트 토니 세일스를 만났다. 그와 함께 있던 토니의 동생 퍼커셔니스트 헌트 세일스는 1977년 이기 팝의 《Lust For Life》에 리듬 섹션을 담당했던 친구였다. 훗날 세일스는 회고했다. "그에게 다가가서 어떻게 지냈냐고 인사를 건넸죠. 그가 그러더군요. 아니, 토니 아냐! 이거 들어봐, 내가 계획하고 있는 프로젝트가 있거든."

세일스 형제는 어느 시점 마운틴 스튜디오에 합류했다. 『Strange Fascination』에서 팀 파머는 이렇게 말한다. "순식간에 아수라장이 되었죠. 다른 세션과 완전히 다른 느낌이었어요. 그 어느 때보다 혼란스러웠죠." 보위는 자신의 염원이 로큰롤의 기본으로 돌아가는 것이었다고 선언했다. 돌아보면 《Let's Dance》에서도 이런저런 방식으로 그렇게 했다고 주장하긴 했지만 말이다. 하지만 이번에 그는 스튜디오 작업에 의존하지 않고 그렇게 했다. 훗날 데이비드가 반복했던 것처럼 그의 기조는 즉흥성과 평등이었다. "다른 친구들과 작업할 수 있으려면 말이죠." 데이비드는 열정적으로 주장했다. "이건 내가 오랫동안 할 수 없었던 일이었어요." 10년 후 보위는 밴드 내부의 역동성이 스튜디오 안에서의 자신의 역할을 재평가하게 해주었다고 설명했다. "셋 모두 영특했고, 다른 사람을 잘 면박 주는 스타일이었어요. 세일스 형제는 코미디언 수피 세일스의 아들이었으니, 개그 본능을 타고난 친구들이었죠. 그 친구들 앞에서 잘난 척할 수가 없더라고요. 그게 바로 내가 원했던 상황이었어요. 하나의 목표를 향해 달려가는 밴드 구성원으로서 말이죠."

보위는 세션의 첫 주간을 "서로 간을 보는 기묘한 시기"였다고 기억했다. 가브렐스는 이렇게 회고했다. "처음 스튜디오에 도착했을 때, 헌트는 허리춤에 칼을 차고 '좆까, 난 텍사스놈이야'라고 적힌 티셔츠를 입고 있었

어요. 순간 '좆됐다'고 생각했죠. 내가 뭔가를 연주하려고 하면 그 친구들은 '아냐, 이렇게 치라고 애송아'라고 말했어요. 1주 정도 좋은 사람 행세를 하다가, 결국은 적당히 예의를 지키면서 무시하기로 했죠. 실은 내가 원하는 대로 했지만요."

세션 작업에 가세한 또 다른 인물은 'Live Aid/Intruders At The Palace' 공연에 참여했던 리듬 기타리스트 케빈 암스트롱이었다. 1985년 이래 케빈은 이기 팝과 함께 투어를 돌았고, 조너선 로스의 하우스 밴드에서 연주해왔으며, 엘비스 코스텔로, 폴 매카트니와 작업해왔다. 또한 밴드 트랜스비전 뱀프가 곧 출시할 앨범 《Velveteen》에서 기타를 연주한 바 있었다.

몇 개월 휴식을 가진 후 녹음 작업은 나소에 위치한 컴퍼스 포인트 스튜디오에서 재개되었다. 그곳에서의 작업은 길었고 생산적이었다. 보위는 완강할 만큼 진짜 라이브 사운드를 원했다. 쓸데없는 장식이 붙은 트랙들은 즉각 탈락되었다. "그게 우리가 30곡 남짓 작업을 한 이유였어요. 우리는 곡을 쓰자마자 합주를 시작했죠. … 오버더빙은 거의 하지 않았고요." 〈I Can't Read〉 같은 몇몇 트랙은 완벽한 라이브 형태로 녹음되었다. "엔지니어 입장에서 생각해보면 우리가 원하는 녹음 방식을 신뢰하려면 대단한 믿음이 필요했을 거예요." 가브렐스는 이렇게 말했다. "그래도 즐거웠을 거예요. 우리는 매번 같은 시간에 연주하고 노래하길 원했으니까요. 일반적인 작업은 아니었죠."

앨범의 주제는 축소되었다. 보위는 세간에 잘 알려진 그간의 '무관심'을 버리고 솔직한 1인칭 시점으로 가사를 썼다. "〈I Can't Read〉 같은 곡은 개인적인 절망으로부터 탄생했어요. 타인에 대한 관찰로부터 나온 가사가 아니에요." 보위는 말했다. "〈Crack City〉 역시 1970년대 중반 코카인과 위태롭게 얽혔던 내 모습을 담은 것이었죠. … 그러니까 예술에 기여하려는 목적보다는 내 자신에게 도움이 되는 예술을 만든 셈이죠. 사람들이 그러더군요. '왜 보위는 익숙한 방식대로 하지 않는 거지? 재밌겠어. 그가 망가지는 걸 구경하자고.' 다들 좆까라고 하죠. 난 관심도 없으니까."

그가 새로 만들어낸 사운드는 기본으로 돌아가고 싶었던 보위의 의무감, 가브렐스의 기타 실험, 세일스 형제의 멋진 로드하우스 블루스 스타일의 결합이었다. 보위는 기타 마에스트로 글렌 브랑카, 재즈 히어로 존 콜트레인과 마일스 데이비스뿐만 아니라 지미 헨드릭스,

크림의 영향력을 언급했다. 그는 한 기자에게 이렇게 말했다. "더 자유롭게 연주된 몇몇 곡에는 밍거스와 롤랜드 커크의 영향이 많죠." 가브렐스는 부연했다. "건축학 레퍼런스 같은 것도 있었어요. 해체주의를 포함해 음악의 목적을 끝장내버린 그런 것들요. 말하자면 플러그에 꽂은 기타에서 생긴 노이즈를 녹음하지 않을 이유가 없다는 거였죠." 이런 사운드는 이노와의 협업 정신으로 회귀하는 것처럼 매혹적이었다. 보위는 영감을 얻기 위해 변화가 필요했음을 넌지시 알렸다. "나는 예전에 만든 앨범들을 들으며 긴 시간을 보냈어요. 《"Heroes"》, 《Lodger》, 《Scary Monsters》, 《Low》를 들으며 작곡을 하는 이유에 대해 성찰하게 되었죠." 그는 2년 전 앨범 《Never Let Me Down》에 대해서도 같은 주장을 반복했다. "이 앨범은 《Scary Monsters》에서 끌어낸 것처럼 느껴져요. 최근 앨범 세 장을 거의 무시하는 것 같죠. 그렇게 다시 궤도로 돌아왔다고 말할 수 있겠네요."

신곡 하나가 나온 뒤 앨범과 밴드 모두 '틴 머신'으로 이름 붙여졌다. 심지어 이 지점에서 보위는 로큰롤에 무관심한 척했다. "어떤 이름이 붙든 별로 신경 쓰지 않았어요. 임의로 정했다고 봐야죠. 그냥 노래 제목을 따서 고른 거예요." 리브스 가브렐스는 세일스 형제가 '틴 머신'이라는 이름을 좋아했다고 회고했다. "꼭 몽키스 같잖아요. 주제곡을 가진 밴드라는 점에서요!" 원래 그는 'The Emperor's New Clothes'라는 이름을 제안했다. 하지만 훗날 그는 이 이름이 "너무 멋을 부렸고, 평론가들에게 비난의 구실을 제공할 수 있다"는 점을 시인했다.

《Tin Machine》이 공개되었을 때, 보위와 인터뷰를 원했던 기자들은 다른 멤버들과도 인터뷰하게 되었다. 비록 보위 스스로는 최대한 리더 역할을 줄이려고 했지만, 새로운 익명성에 잠긴 보위가 그 자신이 열렬히 주장했던 만큼 진실하게 밴드 민주주의를 실천할 거라 확신하는 사람은 거의 없었다. 확실히 수염을 기른 채, 드러머에게 모든 인터뷰 대화를 떠넘기는 건 슈퍼스타의 행동거지는 아니었다. 한동안 인터뷰를 지배했던 보위의 마초성은 곧 평론가들로부터 '계산된 무대 술책이자, 자기 혁신가가 장황하게 늘어놓은 가식적인 짓거리가 드디어 곤경에 처했다'고 혹평의 대상이 되었다. "짜증이 나고 화가 치밀어요. 그런 글은 평론가라면 타인에게 굴욕을 안겨도 상관없다는 구실을 제공하게 되죠. 그게 그치들이 무엇보다 확인하고 싶은 게 아니겠어요?" 10

년 후 보위는 이렇게 말했다.

그에 대한 방어 전략으로 보위는 자신의 창작 배터리가 충전되는 동안, 틀림없이 틴 머신을 자신의 목적에 맞게 이용했다. 틴 머신은 근래 보위의 안위를 위협했던 메인스트림 팬을 강력하게 저버렸다. 또한 스타디움 투어의 압박에서 벗어나 관객 수백 명이 모인 작은 클럽에서 공연할 수 있도록 해주었다. 한편으로 틴 머신은 보위를 생활비를 벌기 위해서라도 일해야 한다는 곤경(재정적으로 또한 창작력 측면에서)으로 몰아갔다. 결과적으로 틴 머신의 출범은 보위에게 좋은 결정이었다. 다른 멤버들이 좋았는지는 알 수 없지만.

《Tin Machine》이 1989년 5월 말 발매되었을 때, 사람들은 조심스럽게 열광했다. 『롤링 스톤』은 이 앨범을 "소닉 유스와 《Station To Station》이 만났다"고 묘사하며, "틴 머신은 전속력으로 질주하는 일렉트릭 밴드의 차가운 노이즈를 보위의 작곡 기술과 효과적으로 화해시켰다"고 평했다. 『큐』는 "보위의 음악 역사에서 좀 더 대담해진 순간을 소환하는 전방위적 흥분과 에너지 레벨을 부활시켰다"고 선언하며 이렇게 결론지었다. "그의 음악 커리어에서 가장 시끄럽고, 가장 강력하며, 가장 헤비한 시도이다. … 당신의 머리를 샌드백처럼 난타하는 경험과 같은 경이다. 아직 이 작품을 접하지 못한 사람이여, 당신은 이 음반을 좋아하게 되리라." 앨범은 영국 차트 3위에 등극했다(《Never Let Me Down》보다는 세 계단 높은 수치였다). 하지만 이후 앨범은 빠르게 추락하고 만다(빌보드 차트와 비평적인 평가 모두).

1989년 말, 《Tin Machine》은 잡지 『큐』가 선정한 '올해의 베스트 앨범 50선'에 모습을 드러냈다. 잠시 생각해 보면 큐어의 마스터피스 《Disintegration》은 당시 순위에 들지 못했다. 하지만 불과 7년 후, 《Tin Machine》은 같은 잡지가 선정한 '결코 만들어지지 말아야 했을 앨범 50선'에 포함되었다. 1998년, 『멜로디 메이커』의 팝 스타, 디제이, 저널리스트 패널들은 이 앨범을 '역사상 최악의 앨범' 중 17위로 호명했다. 이듬해 글래스고의 하드코어 포스트-펑크 아티스트 리코가 데뷔작 《Sanctuary Medicines》로 폭풍을 일으킨 시점, 보위는 『큐』에 이 앨범의 오프닝 트랙이 《Tin Machine》 음반을 박살내버렸다고 폭로했다. "나는 이 염병할 앨범을 찾아다녔죠." 그는 이렇게 말했다. "그걸 턴테이블에 놓고 깨부숴버렸어요. 합당한 벌을 받은 거죠." 하지만 이 앨범에 대한 혹평은 대부분 그보다 명료했다. 《Tin Machine》은 현재 보위가 녹음한 결과물 중 가장 큰 실책으로 널리 인정되고 있으니.

처음 등장했던 리뷰들이 《Tin Machine》이 《Scary Monsters》 이후 부족했던 거친 에너지를 분출했다는 점에 주목한 것은 옳았다. 하지만 그 점을 제쳐두더라도 《Tin Machine》은 쉽게 좋아할 수 있거나 특별히 좋아할 수 있는 앨범은 아니다. 보위는 커리어 내내 모든 외부적 영향을 기꺼이 흡수하고 소화하며 수용하려는 태도를 보였고, 그것은 종종 탁월한 결과로 이어졌다. 언젠가 자신을 복사기로 묘사한 것은 유명한 일화다. 하지만 이번에는 외부 자극에 대한 민감함이 그를 배반한 것만 같았다. 리브스 가브렐스 안에서 보위는 이노와 프립의 잠재력을 가진 협력자의 모습을 발견했다. 하지만 가브렐스의 실험에 대한 열망은 늘 리듬 섹션 담당자가 연주해야 하는 단순하고 본능적인 록 연주와 갈등을 빚는 것처럼 보였다. 시간이 흐른 뒤 가브렐스는 《Tin Machine》이 보위에게 재정상의 이득을 안겨주긴 했지만, 자신은 당시 보위가 민주주의 밴드라는 콘셉트를 포기하지 말도록 설득했다고 털어놓았다. "그 세일스 형제란 자들은 미친놈들이었으니까요! 더 이상 이 팀에 있고 싶지가 않았어요. 밴드는 악몽과도 같았죠. 민주주의는 개뿔, 자애로운 척하는 로큰롤 독재정부였어요."

가브렐스가 전적으로 옳다. 동시대 틴 머신의 인터뷰를 다시 읽어보면 보위가 팀 내부의 유행어, "좆까, 난 텍사스놈이야"를 그대로 수용했다는 건 잔혹할 만큼 명확했다. 억지로 과거 앨범들의 흔적을 지우려고 하는 것도 그랬다. 그런 태도는 팀 동료들의 취향에는 너무나 고상해 보였다. 밴드 멤버들이 가사를 다시 쓰자는 데이비드의 제안을 거절하자, 그때까지 데이비드가 쓴 가장 설익은 가사가 탄생하게 되었다. 몇몇 주목할 만한 예외는 있지만, 《Tin Machine》은 위협하는 듯한 1차원적 훈계로 점철된 작품이다. 또한 보위가 마약(《Crack City》), 유혈이 낭자한 영화(《Video Crime》), 네오-나치즘(《Under The God》)에 대한 세련되지 못한 논쟁을 촉발하는 작품이다. 그는 〈Pretty Thing〉 같은 트랙에서는 로큰롤 성차별을 다루며 모두에게 환영받지 못할 가식적 언사를 늘어놓았다. 앨범 전반에는 부적절한 욕설이 터무니없을 만큼 가득하다. '딸딸이wanking'라는 단어가 《Aladdin Sane》의 수록곡 〈Time〉의 섬세한 치장 속에 모습을 드러냈을 때, 기뻐하며 금기를 부수는 데서 오는 전율은 이제 10대의 말초신경을 건드리는 전

략으로 타락했다. 〈Crack City〉의 '날 쳐다보지마, 좆만 아don't look at me you fuckheads'라는 가사는 페이비언 협회(점진적 개혁을 중시했던 영국의 사회 단체)의 회합에 코미디언 로이 처비 브라운이 우연히 개입한 것처럼 느껴진다. 수염을 기른 보위가 세 명의 악기 연주자들과 재미없는 부동산 중개업자 무리처럼 더블 브레스트 슈트를 차려입고 어색한 포즈로 찍은 슬리브 사진(《"Heroes"》를 작업한 베테랑 스키타 마사요시의 작품)도 상황을 반전시키진 못했다.

하지만 모든 의구심에도 불구하고 《Tin Machine》은 그 평판이 암시하는 것처럼 형편없는 폐기물은 아니다. 가브렐스는 최선을 다해 과거 로버트 프립과 애드리언 벨루가 거둔 성취와 비슷한 기타 연주를 선보였다. "테크닉적으로 더 능숙하고 공격적인 록 연주를 했어요." 그는 버클리에게 이렇게 말했다. "최소한 세일스 형제랑 같이 연주했던 쓰레기보다는 낫겠죠." 몇 차례 보위는 논란의 여지 없는 《Tin Machine》의 하이라이트 〈I Can't Read〉를 적극 변호한 적이 있다. 진짜 클래식으로 앨범의 모든 문제를 회피해버린 이 곡은 쿵, 쾅, 탕! 등 강력한 소리를 바탕으로 지적인 가사와 특별한 질감의 사운드를 들려준다. 완전히 무시된 〈Amazing〉 역시 앨범의 하이라이트이다. 반면 타이틀 트랙과 〈Baby Can Dance〉는 이 앨범이 어쩌면 저 퍼즈 톤의 끔찍한 헤비 드럼 믹싱이 빠진 채 완성될 수 있었음을 암시하는 곡이다. 가벼운 위안을 주는 〈Bus Stop〉은 환영받을 만한 지점이고, 〈Heaven's In Here〉는 아주 신나는 곡이다. 갑자기 사운드가 해체되며 설득력 떨어지는 지미 헨드릭스 스타일의 파괴로 빠지기 전까지는 그렇다.

그러나 그 당시 《Tin Machine》은 곳곳에서 불신의 대상이 되었고, 지금은 역사적으로 완전히 그렇게 이해되고 있다. 보위에게 친숙했던 아트 록 사운드는 1989년 거의 소멸한 상태였다. 차트는 시시껄렁한 팝과 래퍼들이 통치하고 있었고 그로부터 그가 얻어갈 수 있는 것은 없었다. 영국 인디 신의 르네상스는 아직 도래하기 전이었다. 미국 색채가 지배적인 앨범 사운드는 새로운 헤비메탈의 거인 건즈 앤 로지스로부터 왔다. 보위가 열정적으로 언급했던 대부분의 신진 세력들(다이노소어 주니어, 소닉 유스, 특히 픽시스. 돌파구가 된 이들의 앨범 《Doolittle》은 《Tin Machine》과 같은 시기에 발매되었다)은 아직 메인스트림 신에 알려지지 않은 프로토-그런지 시기의 후배지에 살고 있었다. 틴 머신이 너바나

의 초석을 놓았다고 주장한다면 사람들에게 믿음을 강요하는 것이리라. 하지만 데이비드는 다시 한번 시류를 타고 있었다.

자신의 첫 메인스트림 성공을 날려버리고 1976년 베를린으로 후퇴한 보위는 록 역사에 가장 멋진 앨범 몇 장을 남겼다. 비록 《Tin Machine》에 대해서 같은 말은 할 수 없을 것이다. 하지만 이 프로젝트가 틀림없이 귀중한 그의 창작력 치료 과정이었다는 사실은 명심할 필요가 있다. "어떤 사람들은 좋아했고, 어떤 사람들은 싫어했지요. 하지만 무엇보다 내겐 밴드가 필요했어요." 보위는 2003년 이렇게 말했다. "정확히 했어야만 했던 그대로 성취된 작품이에요. 완전히 나를 뿌리로 되돌려 놓고 내가 가장 잘할 수 있는 길로 나아간 앨범이지요." 만약 틴 머신 프로젝트가 궁극적으로 《The Buddha Of Suburbia》, 《1.Outside》, 《Earthling》으로 가는 문을 열었다고 한다면, 이 앨범은 틀림없이 가치가 있다. 하지만 《Tin Machine》이라는 앨범 자체만 놓고 보면 틀림없이 보위의 레코딩 유산 중 가장 덜 만족스러운 청취 경험일 것이다. "어떤 밤엔 감동을 받기도 했죠." 그는 밴드 생활 전반의 5년을 이렇게 평가했다. "아주 도전적이고 용감했으니까요. 좋게 평가하려고 한다면야, 더 이상 좋을 수 없었어요. 지금껏 내가 연루되거나 지켜봤던 것 중 가장 폭발력 있는 음악을 해냈으니까요. 하지만 나쁘게 말한다면, 또 믿기 어려울 만큼 끔찍해서 어쩌면 차라리 땅속에 파묻히기를 바랄지도요."

TIN MACHINE II

London 828 2721, 1991년 9월 (LP) [23위]
London 828 2722, 1991년 9월 (CD) [23위]

Baby Universal (3'18") | One Shot (5'11") | You Belong In Rock N'Roll (4'07") | If There Is Something (4'45") | Amlapura (3'46") | Betty Wrong (3'48") | You Can't Talk (3'09") | Stateside (5'38") | Shopping For Girls (3'44") | A Big Hurt (3'40") | Sorry (3'29") | Goodbye Mr. Ed (3'24") | Hammerhead (0'57")

• 뮤지션: 데이비드 보위(보컬, 기타, 피아노, 색소폰), 리브스 가브렐스(기타, 백킹 보컬, 바이브레이터, 드라노, 오르간), 헌트 세일스(드럼, 퍼커션, 보컬), 토니 세일스(베이스, 백킹 보컬), 팀 파머(추가 피아노, 퍼커션), 케빈 암스트롱(〈Shopping For Girls〉

피아노, 〈If There Is Something〉 리듬 기타) | 녹음: 스튜디오 301(시드니), A&M 스튜디오(로스앤젤레스) | 프로듀서: 틴 머신, 팀 파머, 휴 패덤(〈One Shot〉)

틴 머신의 2집 대부분은 1989년 가을 시드니에서 녹음되었다. 첫 투어를 마친 직후였다. 틴 머신 프로젝트는 보위가 에너지를 'Sound+Vision' 투어와 영화 「루시의 마술사」 촬영에 투입하기 위해 보낸 1년간의 휴지기 끝에 다시 가동되기 시작했다. 녹음 작업이 재개되기 전, 데이비드가 EMI와 갈라섰다는 소식이 전해졌다.

1990년 12월 공동 성명을 통해, 양측은 우호적인 절차를 거쳐 결별했다고 발표했다. 하지만 몇몇 언론들은 보위의 계속되는 비상업적 작품 활동이 또 다른 《Let's Dance》를 원했던 EMI 간부들을 격노하게 만들었고, 그로 인해 한바탕 소동이 있었음을 폭로했다. 당시 레이블 측은 틴 머신의 후속 앨범 발매를 딱 잘라 거절했고, 이에 보위는 동맹을 파기하기로 결정했다고 한다. 라이코디스크/EMI의 앨범 재발매 계획에는 영향이 없었지만(결별 당시, 《Young Americans》 이후의 앨범들은 아직 재발매되지 않았다), 보위는 신보를 낼 수 있는 새 거처를 필요로 했다.

1991년 3월, 틴 머신은 대형 전자제품 제조사 JVC의 자본을 통해 런던 레코즈와 폴리그램을 통해 전 세계 유통망을 확보한 새 레이블 빅토리뮤직과 협상에 들어갔다. 같은 해 3월, 밴드는 《Tin Machine II》를 녹음하기 위해 로스앤젤레스에서 다시 모였다. 게스트 연주자 케빈 암스트롱과 공동 프로듀서 팀 파머를 포함한 스튜디오 1집 라인업에는 《Tonight》의 프로듀서이자 당시 필 콜린스, 스팅과의 작업으로 명성을 떨치고 있던 휴 패덤이 가세했다. 패덤은 〈One Shot〉을 "존나 쩌는 곡"으로 생각했지만 틴 머신의 에토스로부터는 그다지 감명을 받지 못했다. 그는 데이비드 버클리에게 이렇게 말했다. "세일스 형제는 기본적으로 미친 새끼들이에요. 하지만 리브스만큼은 애드리언 벨루 스타일의 연주 달인이었죠."

과거로부터 소환한 또 다른 비장의 카드는 슬리브 일러스트레이터이자, 《Scary Monsters》의 클래식 아트워크의 창작자 에드워드 벨이었다. 벨의 슬리브 디자인은 네 멤버의 쿠로스를 그린 목탄 스케치로, 한때 아폴로 신을 표현했다고 여겨졌지만 지금은 개별 정체성이 부족한 인물들을 이상화한 것으로 인식되고 있다. 결과적

으로 그의 아트워크는 보위가 구상했던 틴 머신의 에토스, '타락한 신, 남자 중의 남자'를 내세운 이미지와 완전 잘 어울렸다. 강건한 신체, 벌거벗은 젊음을 표상한 벨의 쿠로스 그림을 앞세운 《Tin Machine II》는 짜증나게도 예상 그대로 '거세된(검열에 걸렸다는 의미)' 보위의 두 번째 앨범 슬리브가 되었다. 하지만 미국 시장에서 저 흉측한 생식기는 에어브러싱 작업을 통해 지워졌고 이로써 미국의 문명세계는 지켜졌다.

《Tin Machine II》는 EMI 측이 베를린 시기 앨범들을 재발매한 지 채 한 달도 안 된 1991년 9월 2일에 발매되었다. 비교는 불가피했지만 그중 어느 것도 《Tin Machine II》에 유리하지 않았다. 물론 갈채를 보낸 사람들(『NME』는 놀랍게도 '엄지 척'을 선사했고, 『빌보드』는 휴 패덤이 도끼날을 휘두르는 듯 프로듀싱한 트랙 〈One Shot〉이 "한 방을 가진 록 트랙"임을 인정했다)도 있었지만 소수에 지나지 않았다. 앨범은 영국 차트 23위에 그쳤고, 미국에서는 겨우 126위에 올랐다. 『인터내셔널 뮤지션』 매거진의 토니 호킨스는 냉정한 예측을 내놓았다. "아마 이건 보위의 다른 작품처럼 몇 년 안에 더 크게 인정받게 될 것이다." 심지어 1991년 보위는 《Tin Machine II》의 작업 과정은 주로 "멤버들을 바로잡는 것"이었다고 언급하기도 했다. "밴드는 내 장애물이 되었어요." 보위는 호킨스에게 이렇게 말했다. "그들은 나 혼자 작업했다면 들지 않았을 생각과 문제들(다른 사람들에게 뭘 해야 하는지 지시하는 것)을 안겨주었죠. 일단 다른 사람들에게 뭘 어떻게 해야 하는지 지시하는 법을 배우게 되면, 그건 하나의 시스템처럼 되죠. 그런 시스템이 만들어지면 끝장나는 거예요. … 난 그 시스템을 부숴야 했어요! 우연처럼 나타난 밴드가 내게 한 짓이란. (그로 인해) 망가진 건 내 시스템이었어요."

《Tin Machine II》는 양극단을 품은 레코드다. 1집보다 상당한 개선이 이뤄졌다는 건 장점이었다. 하지만 단점은 이루 말할 수가 없을 만큼 많았다. 틴 머신 프로젝트의 출범부터, 감당하기 힘들 정도로 솔직한 드러머 헌트 세일스가 밴드 색채의 상당 부분을 규정하게 되리라는 건 명확했다. 초창기 인터뷰를 통해 그는 밴드의 '조커'로서 입지를 다졌다. 《Tin Machine II》가 나올 시점 헌트는 밴드의 마스코트처럼 홍보되었고, 'It's My Life'라고 새긴 문신은 백 커버 아트워크에 눈에 잘 띄도록 전시되었다(벨이 목탄으로 그린 뒷모습에 《Scary

Monsters》스타일과 유사하게 헌트의 어깨가 나온 찢어진 사진을 겹쳐 표현했다). 밴드 민주주의를 이루겠다는 허세는 실제로 놀라운 발전을 이뤄, 헌트는 두 곡에서 리드 보컬을 맡았고 그중 한 곡은 온전히 본인이 작곡하기도 했다. 물론 뮤지션 헌트의 능력을 부인할 수는 없다. 하지만 장식이 빠지고, 아이러니가 없으며, 남부 블루스의 영향을 받은 이 트랙들은 우리가 '데이비드 보위' 하면 떠올리는 모든 것과 대척점을 형성한다. "나는 늘 그가 빅 밴드와 함께 연주했다면 더 잘했을 거라 생각해왔죠." 1997년 데이비드 보위는 이렇게 말했다. "구부정한 자세를 취하고 빅 밴드 스타일로 드럼을 치던 모습이 그에 대한 기억의 전부예요." 이를 비롯한 몇몇 갈등을 통해 보위의 가장 멋진 몇몇 작품이 탄생한 것은 사실이다. 하지만 동료를 극단적으로 방목하겠다는 유혹은 《Tin Machine II》의 몰락을 예고하고 있었다. 〈Stateside〉와 〈Sorry〉는 보위가 남긴 정전 안에 들어온 놀랄 만큼 질 나쁜 침입자였다.

이보다 조짐이 좋은 징후는 데이비드가 《Tin Machine》의 종잡을 수 없는 록 음악에 권태를 느끼고 보다 정교한 사운드를 도입하려고 했다는 점이다. 그는 틴 머신의 신보를 "섬세하면서도 공격적"이라고 묘사했다. 《Tin Machine II》는 전작보다 더 균형 잡히면서도 세련되게 프로듀싱되었고, 수년 사이 보위의 최고 색소폰 연주를 포함해 다채로운 악기 사용을 뽐냈다. 의도적인 실험적 요소는 독특하긴 한데, 일례로 리브스 가브렐스는 몇몇 트랙에서 기타에 바이브레이터를 연결해 연주하고 있다. 그 때문에 곡 퀄리티가 더 나아졌다는 점은 부인하기 어렵다. 1집에서는 모든 트랙에서 기타와 드럼이 파멸하는 것처럼 폭발하는 경향이 있었다. 하지만 다행스럽게도 이 앨범에서는 그러한 충동이 억제되어 있다. 더 주목할 만한 점은 《Tin Machine》의 설익은 노랫말이 엄청나게 개선되어 보위 자신이 더 익숙한 암시적이고, 파편화된 이미지로 회귀했다는 것이다. 앨범의 베스트 트랙인 〈Baby Universal〉, 〈Shopping For Girls〉, 진심으로 탁월한 〈Goodbye Mr. Ed〉(헌트 세일스가 공동 작곡해 스스로 존재 가치를 입증한 곡)는 잠재력보다 많은 관객을 끌어 모을 자격이 있었다.

하지만 그 어떤 곡도 궁극적으로 《Tin Machine II》를 평범하게 만든 '리더십 상실'의 균열을 메우지 못했다. 오래전부터 사람들은 보위가 밴드에게 준 자율성을 빼앗아 다시 권력을 쥐고, 진지하게 좋은 솔로 앨범을 만들기를 갈망하고 있었다. "그게 스파이더스든 누구든, 나는 밴드 멤버로 일해본 적이 없어요." 1991년 8월 그는 『아이리시 타임스』에 이렇게 말했다. "한 번도 그래 보지 않았죠. 늘 밴드를 이끌기만 했으니까요. 앞으로도 틴 머신은 내가 하나의 구성원으로 머물 유일한 밴드일 겁니다. 이 팀에서 밴드로 할 수 있겠다 싶었던 모든 걸 성취해냈으니까요. 앞으로 다른 밴드를 할 필요성을 느끼지 못한다는 이야기입니다." 《Tin Machine II》가 공개되기 전 이미 틴 머신의 끝이 머지않았다는 징후가 명확해졌다.

TIN MACHINE LIVE: OY VEY, BABY

London 828 3281, 1992년 7월 (LP)
London 828 3282, 1992년 7월 (CD)

If There Is Something (3'55") | Amazing (4'06") | I Can't Read (6'25") | Stateside (8'11") | Under The God (4'05") | Goodbye Mr. Ed (3'31") | Heaven's In Here (12'05") | You Belong In Rock N'Roll (6'59")

• 뮤지션: 3장 "IT'S MY LIFE 투어' 참고 | 녹음: 오르피움 시어터(보스턴), 아카데미(뉴욕), 리비에라(시카고), NHK홀(도쿄), 코세인넨킨 카이칸(삿포로) | 프로듀서: 맥스 비스그로브, 톰 듀브, 리브스 가브렐스, 데이브 비앙코, 데이비드 보위

1992년 여름 지속적인 무관심 속에 발매된, 틴 머신의 마지막 시장 공습은 1967년 이후 처음으로 영국 차트 최하위권에도 진입하지 못한 유일한 보위 앨범이라는 수치스러운 훈장을 달게 되었다. 틴 머신의 라이브 앨범은 충동에 이끌리는 고객조차 유혹할 수 없었다. 어쩌면 이들의 가장 헌신적인 팬조차도 이보다 더 상상력이 뛰어난 트랙리스트를 희망했을지 모른다. 최소한 'It's My Life' 투어 동안 연주하곤 했던 〈Debaser〉, 〈I've Been Waiting For You〉, 〈Go Now〉 등의 커버만 들어갔어도 마니아들의 지갑은 얇아졌으리라. 그 대신 앨범은 제멋대로 확장되는 지긋지긋한 8분짜리 연주가 담긴 〈Stateside〉와 12분짜리 트랙 〈Heaven's In Here〉가 점령했고, 충성파들도 앨범을 구입하기 전 한번 더 생각해보게 되었다.

앨범의 불행은 흐릿한 데다 추하기까지 한 디자인과 형언하기 힘들 만큼 잘못된 제목 때문에 더 악화되었다

("헌트가 아이디어를 냈고, 내가 말을 보탰을 거예요." 보위는 1997년 솔직히 말했다. "전반적으론 수피 세일스가 관할했지만요."). 훗날 리브스 가브렐스는 이 제목이 "세상에 독창적인 아이디어는 없다는 사실에 근거한 장난"이었다고 설명했다. 하지만 보편적으로 찬사를 받는 앨범 《Achtung Baby》에 맹공을 펼친 행위는 전혀 보위답지 않았다. 어쩌면 농담이었을지 모르지만, 그 발언은 곧 끔찍한 역풍으로 돌아오게 된다. 리뷰어들은 보위가 경험했던 중 최악의 독설을 퍼부었다(『멜로디 메이커』는 이제 보위가 "아티스트로서 그 어떤 가치도 없게 되었다"고 선언했다). 앨범은 물속에 떨어진 돌처럼 가라앉았다. 2탄으로 《Use Your Wallet》을 내자는 계획은 쏙 들어갔다(아마 1991년 건즈 앤 로지스가 발매했던 더블 앨범 《Use Your Illusion》에 대한 유쾌한 레퍼런스인 듯하다).

보위는 《Oy Vey, Baby》를 다섯 군데 다른 장소에서 녹음했다. 처음으로 〈I Can't Read〉가 1991년 11월 20일 보스턴에서 녹음되었고, 〈Stateside〉와 〈Heaven's In Here〉는 같은 달 말에 뉴욕에서 녹음되었다. 〈Amazing〉과 〈You Belong In Rock N'Roll〉은 12월 7일 시카고에서 레코딩되었으며, 남은 트랙들은 1992년 2월 일본 일정에서 작업되었다. 〈If There Is Something〉과 〈Goodbye Mr. Ed〉는 도쿄에서 작업되었고, 마지막으로 〈Under The God〉이 삿포로에서 녹음되었다. 보위가 스스로 믹싱을 담당했다고 전해지는데, 리브스 가브렐스와 투어 엔지니어 맥스 비스그로브의 말에 따르면 그는 "R&B 해체주의자"였다고 한다. 그들의 언급은 이 앨범을 실제보다 더 흥미롭게 들리게 만든다. 솔직히 말해 이 앨범은 그렇게 나쁜 앨범이 아니다(여러분이 어떤 의견을 내도 상관없다. 틴 머신은 라이브를 잘하는 밴드였다). 하지만 가브렐스를 포함해 틴 머신 레코드를 좋아한다고 말한 사람들은 많지 않았다.

우리에게는 여전히 《Oy Vey, Baby》를 감사하게 여길 이유가 하나 더 있다. 틴 머신의 초창기 인터뷰부터, 보위는 이 밴드로 최소 세 장의 앨범을 내겠다는 주장을 되풀이해 왔으니. 물론 세 번째 앨범은 많은 시간을 투입해 만든 자기전복적인 스튜디오 레코드는 아니었다. 하지만 그가 라이브 앨범을 출시하며 중단 없이 솔로 커리어를 이어갈 계획이었다는 건 명백했다. 정말로 그는 그랬다. 《Oy Vey, Baby》를 낸 지 한 달 안에, 보위는 1987년 이후 첫 솔로 싱글 〈Real Cool World〉를 발매했다. 《Black Tie White Noise》에 담긴 더 유의미한 즐거움이 이미 이 안에 들어 있었다.

BLACK TIE WHITE NOISE

Arista 74321 13697 1, 1993년 4월 (LP) [1위]
Arista 74321 13697 2, 1993년 4월 (CD) [1위]
EMI 7243 5 8481402 (7243 5 8333824 / 7243 5 8481327 / 7243 4 9063495), 2003년 8월 (10주년 기념 재발매 한정판)
EMI 7243 5 833382, 2003년 10월

The Wedding (5'04") (CD & cassette only) | You've Been Around (4'45") | I Feel Free (4'52") | Black Tie White Noise (4'52") | Jump They Say (4'22") | Nite Flights (4'30") | Pallas Athena (4'40") | Miracle Goodnight (4'14") | Don't Let Me Down & Down (4'55") | Looking For Lester (5'36") (CD & cassette only) | I Know It's Gonna Happen Someday (4'14") | The Wedding Song (4'29") | Jump They Say (Alternate Mix) (3'58") (CD & cassette only) | Lucy Can't Dance (5'45") (CD only)

2003년 재발매반 보너스 트랙: Real Cool World (5'25") | Lucy Can't Dance (5'48") | Jump They Say (Rock Mix) (4'04") | Black Tie White Noise (3rd Floor US Radio Mix) (3'40") | Miracle Goodnight (Make Believe Mix) (4'28") | Don't Let Me Down & Down (Indonesian Vocal Version) (4'53") | You've Been Around (Dangers 12인치 Remix) (7'39") | Jump They Say (Brothers In Rhythm 12인치 Remix) (8'22") | Black Tie White Noise (Here Comes Da Jazz) (5'32") | Pallas Athena (Don't Stop Praying Remix No 2) (7'26") | Nite Flights (Moodswings Back To Basics Remix) (9'52") | Jump They Say (Dub Oddity) (6'13")

• 뮤지션: 데이비드 보위(보컬, 기타, 색소폰, 도그 알토), 푸지 벨(드럼), 배리 캠벨(베이스), 스털링 캠벨(드럼), 나일 로저스(기타), 리처드 힐턴(키보드), 존 리건(베이스), 마이클 레이스먼(하프, 튜블라 벨), 데이브 리처즈(키보드), 필립 새스(키보드), 리처드 티(키보드), 제라도 벨레즈(퍼커션), 알 비 슈어!(〈Black Tie White Noise〉 보컬), 레스터 보위(트럼펫), 리브스 가브렐스(〈You've Been Around〉 기타), 믹 론슨(〈I Feel Free〉 기타), 마이크 가슨(〈Looking For Lester〉 피아노), 와일드 티 스프링어(〈I Know It's Gonna Happen Someday〉 기타), 폰지 손턴·타와타 에이지·커티

스 킹 주니어·데니스 콜린스·브렌다 화이트-킹·메릴 엡스·프랭크 심스·조지 심스·데이비드 스피너·람야 알-무기어리·코니 페트룩·데이비드 보위·나일 로저스(백킹 보컬) | 녹음: 마운틴 스튜디오(몽트뢰), 38 프레시레코딩 스튜디오와 히트 팩토리 스튜디오(뉴욕) | 프로듀서: 데이비드 보위, 나일 로저스

1992년 4월, 결혼 5일차를 맞은 데이비드와 이만 부부는 로스앤젤레스에 머물고 있었다. 당시 로스앤젤레스는 1960년대 이후 지속되어 온 시위가 최악의 형태로 번진 상황이었다. 자신의 결혼 생활과 인종 간 폭력이 활활 타오르던 미국 도시를 바라본 경험은 모두 보위의 후속곡 작업에 영향을 주게 된다. 《Black Tie White Noise》는 '흑'과 '백'이라는 기의(記意)의 결합이자, 음악적/지성적/문화적 만남이라는 콘셉트로 구상되었다. 타이틀 트랙은 로스앤젤레스 폭동에 대한 응답이다. 반면 차분하게 전개되는 오프닝 트랙과 클로징 트랙은 플로렌스에서 열린 결혼식을 위해 보위가 쓴 곡을 발전시킨 곡이다. 다른 곡들도 마찬가지로 보위의 개인적인 주제를 다루고 있는데, 특히 〈Jump They Say〉는 데이비드의 이부 형 테리의 죽음을 다루고 있다. "나는 이 앨범이 아주 다양한 감정 상태로부터 만들어진 것 같아요." 그는 『롤링 스톤』에 이렇게 말했다. "여기엔 시간의 흐름이 담겨 있어요. 나는 성숙해졌고 감정을 완전히 통제하겠다는 욕망도 내려놓았죠. 흘러가도록 내버려두자. 다른 사람과 섞여 보자. 요즘 서서히 그렇게 바뀌고 있어요. 정말 힘겨운 10년, 어쩌면 12년이었거든요." MTV와 가진 인터뷰에서 보위는 이 앨범이 새로운 낙관주의를 표명한다는 아이디어를 소극적으로 밝히고 싶어 했다. "신랄함이 담기길 바랐어요. '모두를 태운 배가 노을 속으로 사라졌다. 삶은 그 이후에도 떠오르게 될 테니'처럼 입에 발린 글을 쓰기는 싫었으니까요. 앨범을 그런 풍으로 만들겠다고 생각해본 적도 없지만요. 하지만 전에 발표했던 몇몇 앨범보단 덜 암울하긴 하겠죠."

제목만 봐도 이건 작은 걸작 정도는 되었다. "나는 《Black Tie White Noise》가 아주 명백한 것을 지칭한다고 생각해요." 데이비드는 설명했다. "서구 사회에 팽배한 극단적인 구분선 말이에요. 이건 한편으론 사람들의 사고에 자리한 밝고(white) 어두운(black) 면과도 관계가 깊다고 봐요. 그래서 나는 이 앨범이 인종 문제보다 더 나아간 작품이라고 생각해요. … 나는 국가 내부에 존재하는 서로 다른 요소들의 통합을 촉구할 필요가

있다고 느꼈어요. 특히 앨범을 녹음했던 미국의 상황 말이에요. 하지만 지금은 유럽의 상황과 더 많이 닮았다고 생각해요." 앨범이 다루고 있는 직접적인 정치 문제와 별개로, 제목은 보위 자신의 음악적 연관과 스튜디오 테크닉에 대한 중의적인 말장난으로 기능한다. "'화이트 노이즈'는 과거 내가 처음 신시사이저를 접했을 때 들었던 소리였죠." 그는 이렇게 말했다. "음악엔 블랙 노이즈도 있고 화이트 노이즈도 있어요. 이러니저러니 해도 나는 백인 음악 대부분을 화이트 노이즈라고 생각했어요. '블랙 타이'는 내가 뮤지션이 되어 곡을 쓰고 싶게 매혹했던 미국 흑인 음악을 가리켜요. 수년간, 나는 R&B 밴드와 함께 작업해왔죠. 그 밴드와 작업한 경험을 통해 나는 이 음악인들의 세계 안에서 '흑인에 대한 유대감'을 형성할 수 있었어요."

공동 프로듀서 자리를 제의하기 위해, 보위는 10년 전 《Let's Dance》를 프로듀스했던 나일 로저스를 찾아갔다. 녹음은 1992년 초여름부터 몽트뢰 마운틴 스튜디오와 뉴욕 히트 팩토리에 있는 로저스의 공간에서 번갈아 가며 진행되었다. 협업의 첫 결실은 1992년 8월 싱글 발매된 영화 주제곡으로 곧 나오게 될 정교한 댄스 플로어 재즈를 예고한 〈Real Cool World〉였다.

로저스의 연주는 댄스에 무게추가 맞춰진 트랙에 최신 클럽의 기운을 불어넣었다. 하지만 《Let's Dance》와 극명한 대조를 이룬 《Black Tie White Noise》의 다른 부분은 로저스가 아닌 보위가 지배했다. 로저스는 이렇게 말했다. "데이비드는 《Let's Dance》 세션 때보다 더 느긋했어요. 그때보다 훨씬 철학적인 음반이 되었죠. 정서적으로도 본인에게 행복한 음악을 하고 있었어요." 이렇게 긍정적 에너지가 모두 투입된 녹음 과정은 더 커다란 도전에 잘 어울렸다. "《Let's Dance》는 가장 쉽게 만든 앨범이었어요. 모두 3주 걸렸죠. 반면 《Black Tie White Noise》는 가장 힘든 앨범이었어요. 1년 정도 걸린 것 같아요." 앨범을 둘러싼 이런저런 평가에 극적인 추임새를 넣던 나일 로저스는 훗날 데이비드 버클리에게 《Black Tie White Noise》 작업이 전혀 즐겁지 않았으며, 《Let's Dance》의 성공 공식을 써먹자는 모든 시도가 거절당했기에 자신은 불만이 많았다고 고백했다. "손이 꽉 묶인 것만 같았죠. … 이 음반에서 나는 엄청나게 상업적인 기타 릭을 연주했어요. 보위는 전반적으로 달가워하지 않더라고요. … 레코드가 마무리되었을 때, 난 이 음악이 멋지지 않다는 걸 알았어요. 《Let's

Dance》만큼 멋지지는 않았죠. 오해하지 마세요. 핵심은 《Let's Dance》만큼 멋지진 않다는 거니까. 하지만 보위는 한 치도 양보하지 않았어요. 죄다 헛수고였죠."

로저스가 품은 악감정은 다양한 측면에서 보위가 앨범 통제권을 갖고 있었음을 명백하게 보여주는 것이었다. "이번엔 내 시각이 더 많이 들어갔죠." 데이비드는 1993년 이렇게 말했다. "나일이 이 프로젝트에 쾌활함과 열정을 심어 주었어요. … 아티스트에게 확고한 아이디어가 있을 때, 나일은 그걸 받아들여 활력을 불어넣어 줄 수 있는 사람이었죠." 이번에 나온 결과물은 매끄러운 R&B가 아니라 동방풍의 멜로디와 유러피언 디스코, 뉴욕 클럽 사운드와 프리스타일 재즈의 퓨전이었다. 끊임없는 댄스 비트로 연결된다는 점에서 《Station To Station》과 《Low》의 강한 영향력이 느껴지기도 한다.

나일 로저스가 그루브를 심었다면, 트럼페터 레스터 보위는 근원적인 정체성을 부여했다. "1980년대를 지나오며 나는 레스터의 트럼펫을 작품에 넣어보고 싶다는 생각을 계속 하고 있었어요. 드디어 기회를 잡았죠." 데이비드는 설명했다. "레스터가 들어오더니 〈Don't Let Me Down & Down〉을 연주했어요. 정말 대단하고 탁월한 연주자였죠. 우린 그를 계속 쓰기로 했어요!" 맹렬하고도 현란한 프리스타일 연주를 여섯 트랙에서 선보인 레스터 보위(슬프게도 1999년 사망했다)는 자신과 이름이 같은 사람이 분 색소폰과 완벽한 대비를 형성했다. 《Black Tie White Noise》는 다른 어떤 앨범보다 데이비드의 색소폰이 전면에 강하게 배치된 앨범이다. 'Tin Machine' 투어에서 새롭게 나타났던 헌신의 결과였다. "나는 데이비드가 자신은 전통적인 색소포니스트가 아니라고 인정했던 첫 뮤지션이라고 생각해요." 로저스는 『롤링 스톤』에 이렇게 말했다. "내 말은 그에게 공연 연주를 해달라고 전화하진 않을 거란 이야기죠. 그는 악기를 음악의 '도구'로 사용하니까요. 보위는 화가예요. 그는 아이디어를 듣고 받아들일 줄 아는 사람이죠. 하지만 그 와중에도 자신이 가야 할 방향을 너무 잘 알고 있어요." 호른 편곡을 맡은 뮤지션은 디지 길레스피, 스탠 켄턴, 베니 굿맨 같은 거장들과 녹음했던 70세의 아프로-큐반 재즈 베테랑 치코 오파릴이었는데, 《Black Tie White Noise》는 오파릴에게는 '커리어의 르네상스'와 같은 지점이었다. 녹음에 새로운 활력소가 되었던 오파릴은 그가 죽기 1년 전인 2001년 라틴 그래미에 노미네이트되기도 했다.

타이틀 트랙을 부른 사람은 게스트 보컬리스트 알 비슈어!로 그는 예전 배리 화이트나 퀸시 존스와의 공동 작업을 통해 몇 곡의 소소한 히트곡을 가진 인물이었다. 앨범에서 풍기는 '어두운 세상사를 반영한 분위기'는 그의 손을 거쳐 완성된 것이다. 하지만 그보다 먼저 주목받아야 할 두 게스트가 있다. 바로 피아니스트 마이크 가슨과 기타리스트 믹 론슨으로 그들은 각각 〈Looking For Lester〉와 〈I Feel Free〉에 등장하는 인스트루멘털 솔로를 담당했다. 마이크는 《Young Americans》가 마지막 참여작이었으며, 믹 론슨은 《Pin Ups》 이후 처음으로 모습을 드러냈다. 스파이더스 멤버 둘의 가세와 나일 로저스의 복귀를 지켜본 몇몇 평론가들은 보위가 자신의 최근 커리어와 단절하고 《Let's Dance》 세션 때 행해져야 했을 '역주행'을 시도하려 한다고 결론지었다. 이 앨범에서 보위는 틀림없이 《Let's Dance》 이전의 커리어를 많이 참고했다. 오프닝 트랙과 클로징 트랙을 동일한 트랙을 변주해 표현한 것은 《Scary Monsters》를 직접적으로 연상시킨다. 데이비드가 새로 고용한 드러머로 듀란 듀란의 세션을 담당했던 스털링 캠벨은 10대 시절 보위의 베테랑 퍼커셔니스트 데니스 데이비스의 제자로 뉴욕 세션 동안 스튜디오를 찾았다. 〈I Feel Free〉와 〈I Know It's Gonna Happen Someday〉는 각각 다른 방식으로 지기 시대를 회고하게 한다.

하지만 《Black Tie White Noise》는 1983년 이후 전개된 모든 음악과 완전한 단절을 이룬 음반은 아니었다. 보위의 머지않은 과거를 지속적으로 염탐했던 이 앨범은 상대적으로 덜 찬사를 받았던 1980년대 레코딩에 담긴 재능으로 반짝인다. 몇몇 백킹 보컬리스트들은 《Let's Dance》와 《Labyrinth》 세션에 참여했던 사람들이었고, 《Never Let Me Down》의 필립 새스와 데이비드 리처즈도 다시 이름을 올렸다. 닉 나이트가 촬영한 셔츠 바람에 중절모를 쓰고 1940년대식 마이크를 쥔 보위의 모습을 담은 복고풍 사진은 사실 〈Never Let Me Down〉의 비디오로부터 직접 따온 것이다. 리브스 가브렐스는 밴드가 버린 곡이었던 〈You've Been Around〉에 게스트로 참여했다. 여느 때와 마찬가지로, 《Black Tie White Noise》는 신구의 종합이었다. 차이가 있다면 10년 만에 처음으로 밴드의 연금술이 그런대로 괜찮았다는 점이었다.

《Black Tie White Noise》는 보위가 다른 레이블과 계약했음을 알린 신호탄이기도 했다. 세션 작업이 진행

되는 동안 보위는 아리스타 및 소규모 미국 레이블 새비지와 제휴 관계에 있던 BMG와 사인했고, 약속받았던 아티스트로서의 자유에 대해 장광설을 쏟아냈다. "새비지의 데이비드 넴런이 그냥 하고 싶은 대로 하라고 용기를 줬어요. 계약서에는 조작 가능성, 아이디어의 변경 가능성, 예측하지 못한 다른 상황에 휘말리게 될 가능성에 대한 그 어떤 암시도 없었죠." 데이비드는 이렇게 말했다. "그 덕택에 나는 편안히 레이블과 계약하게 되었어요." 새비지의 회장은 다음과 같이 선언했다. "보위는 우리 레이블을 엄청나게 키워줄 수 있는 아티스트이다. … 그는 내가 우리 회사를 설명할 때 들이밀었던 모든 것이다." 앨범은 엄청난 홍보와 함께 발매되었다. 당시 '브릿팝'이 폭발했던 영국 시장은 그에게 어마어마할 정도로 우호적인 환경이었다. 그룹 디 오터스(The Auteurs), 그리고 특별히 탁월했던 스웨이드는 공개적으로 보위의 영향력을 인정한 밴드였다. 인터뷰(브렛 앤더슨의 인상적인 한마디, "동성애 경험이 없는 양성애자는 없다"는 1972년 보위의 유명한 아웃팅을 의식적으로 다시 포장한 것이었다)도 그랬고, 노골적인 보위 레퍼런스를 담은 포스트-글램 스타일의 싱글과 라이브 공연도 그러했다. 《Black Tie White Noise》의 발매를 앞두고 『NME』는 데이비드에게 일주일 전 데뷔작 《Suede》를 낸 밴드 스웨이드의 리더 브렛을 소개하는 더블 인터뷰를 성사시켰다. 이날 인터뷰 자리에서 두 보컬리스트는 서로의 영향력에 대해 논하면서 찬사를 교환했다(보위: "당신들의 송라이팅과 연주는 너무 좋아요. 꽤 오랫동안 음악계에서 활동하게 될 거라고 생각해요. / 앤더슨: 사실 우리 음악 중 상당 부분은 당신으로부터 슬쩍해온 거예요. 한 옥타브 내려 부르는 보컬을 포함해서요. 그게 곡에 끼치는 영향력도 좋지만, 그 때문에 곡이 더 어둡게 되는 느낌도 좋아요."). 두 사람의 상호 존중은 다양한 방식으로 양자 모두의 신뢰에 도움을 주었다. 이후로도 스웨이드는 보위에 대한 오마주를 계속 이어 나갔다. 18개월 뒤에 나온 밴드의 두 번째 앨범 《Dog Man Star》는 보위의 초기 클래식 LP 세 장이 나온 뒤 발매되었다. 또한 1999년 공개된 《Head Music》은 〈Elephant Man〉, 〈She's In Fashion〉 같은 트랙을 통해 보위가 《Scary Monsters》에서 선점했던 아트 록 영토를 새롭게 점유했다.

1993년 3월 당시 인기 프로듀서였던 그룹 브러더스 인 리듬과 레프트필드가 다양하게 리믹스한 선공개 싱글 〈Jump They Say〉가 여러 포맷으로 발매되었는데, 이는 1990년대에 출시된 대부분의 보위 싱글에 적용될 선례를 남겼다. 〈Jump They Say〉는 7년 만에 보위의 가장 큰 히트곡이 되었고, 좋은 징조는 10년 만에 평단으로부터 가장 호의적인 리뷰로 이어졌다. "《Black Tie White Noise》는 《Scary Monsters》가 1980년에 남겨두었던 것을 다시 집어든 작품이다. 만일 곡들을 모아서 보위를 신(god)의 위치로 복권시킬 수 있다면, 이 음반이 바로 그에 해당할 것이다." 『큐』는 이렇게 선언하고 다음과 같이 덧붙였다. 이 앨범은 "상상력과 매력"으로 가득 차 있고, 타이틀 트랙은 "보위가 녹음했던 그 어떤 곡보다 진심이 녹아 있고 사회적 시각도 적절하다"고 말이다. 『빌보드』는 이 앨범을 "선구적이면서도 뛰어나다"고 평가하며, "영감이 느껴지는 커버곡들이 있으며" 《Let's Dance》, 《Scary Monsters》, 《Ziggy Stardust》와 자랑스럽게 공명한다"고 적었다. 『복스』 매거진의 칭찬은 더 조심스러웠다. "보위의 음악 역사 중 가장 라디오 친화적인 약탈 행위"는 "아주 시의적절하면서도 그의 상업적 호소력을 친밀하게 재정비하기에 충분하다. 보위의 색소폰 연주는 《"Heroes"》의 괴이한 뱃고동 사운드를 앞지르진 못했다. 하지만 이국적으로 구불구불 진행하는 음은 앨범의 가장 분위기 있는 순간을 조성하고 있다."

이 앨범은 1993년 4월 5일 다양한 포맷으로 발매되었다. LP에는 〈The Wedding〉, 〈Looking For Lester〉가 누락되었고, 두 곡의 보너스 트랙이 추가되었다. 반면 일본 발매 CD에는 〈Pallas Athena (Don't Stop Praying Mix)〉'가 세 번째 보너스 트랙으로 들어갔다. 싱가포르에서 CD를 구매한 사람들은 다른 곳에서는 구할 수 없는 〈Don't Let Me Down & Down〉의 인도네시아어 버전을 들을 수 있었다. 영국에서의 판매고는 엄청났는데, 《Black Tie White Noise》는 차트 1위를 기록하며 스웨이드를 차트에서 끌어내렸다. 하지만 미국에서 전해진 소식은 좋지 못했다. 1993년 6월 새비지 레코즈는 청산 절차에 들어갔고, 미국과 다른 지역에서의 유통망은 심각할 정도로 축소되었다. 앨범은 미국에서 일시 품절되기 전 차트 39위에 오르는 데 그쳤다. 새비지 측은 파산을 신청했고, 심지어 보위와 BMG를 대상으로 자금 회수를 위한 소송을 시도했지만 불발에 그쳤다.

앨범의 상업적 빈곤을 말하는 지표는 이것만이 아니었다. 이례적으로 탁월한 곡 〈Jump They Say〉는 마땅

히 Top10 히트곡이 될 만했지만, 보위의 팬 중 상당수는 강하게 귀를 잡아끄는 〈Miracle Goodnight〉(틀림없이 전 세계적 히트 싱글이 될 잠재력을 가졌던)이 첫 싱글에서 밀렸다는 사실을 믿지 못했다. 게다가 보위는 투어 도중 신곡을 연주하기를 거절했고("그러기엔 시간을 너무 잡아먹어요. … 진심으로 나는 삶을 다시 찾고 싶거든요."), 대신 1993년 5월 《Black Tie White Noise》의 비디오를 공개했다. 그 외 다른 홍보 활동은 같은 달 미국 텔레비전에 몇 차례 출연한 것이 전부였다. 그의 다음 스튜디오 행보가 상업성으로부터 뚜렷하게 벗어난다는 점을 잘 기억해둔다면, 보위가 MTV 프로그램 「Unplugged」 출연 요청을 고사한 것은 주목할 만했다. 프로그램 제작진이 요청했던 것은 그의 '히트곡 모음'이었다. 보위는 완강히 거절했다.

2003년 8월 EMI 측은 예쁘게 포장된 10주년 기념 에디션 《Black Tie White Noise》를 출시했다. 세 장으로 발매된 이 에디션에는 오리지널 앨범과 리믹스와 희귀 트랙들을 담은 보너스 CD(〈Real Cool World〉와, 인도네시아어로 녹음된 〈Don't Let Me Down & Down〉, 그리고 홍보용으로만 발매된 리믹스 곡들이 포함되었다. 하지만 오리지널 CD에 들어간 〈Jump They Say〉의 'Alternate Mix'는 포함되지 않았다), 1993년 「Black Tie White Noise」 DVD로 구성되었다. 스탠더드 싱글 디스크는 2003년 10월에 재발매되었다.

당시에 나왔던 많은 보위 앨범이 평가절하 되었다가 훗날 명예를 회복한 반면, 이 앨범은 오히려 발매 당시에 과대평가 되었다는 인상이 강하다. 《Black Tie White Noise》는 극도로 자신감 넘치고 프로페셔널하며 상업적이고도 이례적인 전성기를 가졌던 작품이다. 당시 평가로는 의심의 여지 없이 《Scary Monsters》 이후 보위의 최고작이었으니 말이다. 올바른 방향으로 나아가는 장엄하고 유쾌한 전진. 하지만 그에게는 훨씬 나은 미래가 기다리고 있었다. 앨범이 발매되기도 전, 보위는 출시를 앞둔 사운드트랙 프로젝트에 착수했다. 가끔 보위가 자신의 다음 계획이 틴 머신의 부활이라고 말하고 다니긴 했지만, 보위는 사실 새로운 땅으로 향하고 있던 중이었다. 예술적 중흥기가 그를 기다리고 있었다.

THE BUDDHA OF SUBURBIA

Arista 74321 170042, 1993년 11월 [87위]
EMI 50999 5 00463 2 4, 2007년 9월

Buddha Of Suburbia (4'28") | Sex And The Church (6'25") | South Horizon (5'26") | The Mysteries (7'12") | Bleed Like A Craze, Dad (5'22") | Strangers When We Meet (4'58") | Dead Against It (5'48") | Untitled No. 1 (5'01") | Ian Fish, U.K. Heir (6'27") | Buddha Of Suburbia (4'19")

• 뮤지션: 데이비드 보위(보컬, 키보드, 신시사이저, 기타, 알토 색소폰, 바리톤 색소폰, 키보드 퍼커션), 에르달 크즐차이(키보드, 트럼펫, 베이스, 기타, 라이브 드럼, 퍼커션), 마이크 가슨(〈South Horizon〉·〈Bleed Like A Craze, Dad〉 피아노), 3D 에코(〈Bleed Like A Craze, Dad〉 드럼, 베이스, 기타), 레니 크라비츠(《Buddha Of Suburbia》 (second version) 기타) | 녹음: 마운틴 스튜디오(몽트뢰), 오헨리 사운드 스튜디오(버뱅크) | 프로듀서: 데이비드 보위, 데이비드 리처즈

1993년 2월 보위는 한 미국 잡지에 실릴 기사를 위해 소설가 하니프 쿠레이시와 인터뷰를 진행했다. 당시 쿠레이시는 그날의 미팅을 자신에게 유리한 방식으로 활용하고 있었다. 곧 BBC2를 통해 방영될 예정이었던 (그의 휘트브레드 상 수상작인 동명 소설을 바탕으로 만든) 미니 시리즈 「The Buddha Of Suburbia」의 스코어에 보위의 초기 몇 곡을 사용하기 위해서였다. "그러고 나서 내가 말했죠. '당신이 살짝 상상해봤을지는 모르겠지만요.'" 쿠레이시가 회고했다. "그러자 보위가 그러더군요. '당신이 부탁할 줄은 전혀 몰랐어요!'"

작곡가 선택은 이보다 더 적절할 수 없었다. 쿠레이시의 불경스러우면서도 반자전적인 통과 의례를 그린 이 소설은 1970년대의 사이비 신비주의, 인종 간 충돌, 성적 양가성 등을 거치며 진로를 탐색하는 브롬리 출신 10대 카림의 모험을 따라간다. 카림이 배우로서 커리어를 쌓는 동안, 그의 친구 찰리는 보위, 시드 비셔스, 빌리 아이돌 사이의 그 어딘가에서 날조된 록스타가 된다. 「The Buddha Of Suburbia」에 나타난 문화 풍자, 역사 패러디, 교외 지역에서 스타덤까지를 오가는 여정에 대한 철학적 분석은 보위의 음악을 위한 완벽한 자극제였다.

타이틀곡을 위해 데이비드는 자신의 초창기 사운드를 행복하게 패러디한 음악을 창조했지만 스코어의 나머지 부분은 조심스럽게 절제된 상태로 이어갔다. 보위 자신의 표현대로 "작은 극장에서 열릴 앙상블에 과도한 편곡을 넣는 위험"을 피하기 위해서였다. 1993년 초

여름 몽트뢰 스튜디오에서 쿠레이시가 참석한 가운데, 보위는 40곡이 넘는 사운드트랙을 완성했다. 나중에 이 스코어는 영국 아카데미 시상식에 노미네이트된다. 하지만 오랜 조력자 에르달 크즐차이와 연주 파트를 분담하고 마운틴 스튜디오에 곡을 가져온 보위는 그보다 훨씬 전부터 이 스코어를 시발점으로 한 자신의 새 솔로 앨범 작업에 착수하고 있었다.

1993년 8월, 단 6일 만에 녹음하고 그다음 2주 만에 믹싱이 완성된 《The Buddha Of Suburbia》는 베를린 시기 이래 보위 앨범에서는 거의 볼 수 없었던 방법론을 활용한 '급진적 외삽'이었다. "나는 이 TV 시리즈의 각 테마나 모티프를 차용해 그것을 5분이나 6분 정도의 분량으로 확장하거나 늘렸죠." 보위는 이렇게 설명했다. "그리고 나서 내가 사용한 조성(調性)에 주목하며 마디 수를 세어 보다가, 종종 참고할 만한 아무런 화성 정보도 없이 퍼커션만 남기고 페이더를 내리곤 했어요. 곡의 조성 강화를 위해 층층이 쌓은 사운드로 작업하려니 완전 멍해지는 기분이었어요. 다시 페이더를 올리자, 곳곳에 명백한 충돌이 생겼어요. 치명적이거나 매혹적인 충돌이 단발적으로, 반복적으로 생겨났죠."

얼마 전 보위와 《Black Tie White Noise》에서 재결합했던 마이크 가슨은 두 대의 피아노 오버더빙을 요청받고 로스앤젤레스 스튜디오에서 세 시간 동안 즉흥 연주를 선보였다. 세 곡은 트랙 전체가 인스트루멘털로 녹음된 상태였고, 다른 곡들의 가사 전반은 브라이언 이노와의 협업에서 써먹었던 작업 방법론을 다시 가져와 곡이 주는 인상을 확장했다. 비록 브라이언 이노는 앨범 작업에 관여하지 않았지만 그의 영향력은 지나치게 공을 들인 슬리브 노트에서 드문드문 엿보였다. 여기서 보위는 서술 형식이란 "군더더기에 가깝다"는 자신의 믿음을 요약하며, "리듬 요소를 골조로 사용"하는 데 대한 자신의 취향을 설명한다. "그것은 난해한 정보 덩어리인 크리스마스트리에 또 장식을 다는 것과 같다. … 그렇긴 하지만, 나는 매 작품마다 엄청난 패러디와 유사-서사 구조를 집어넣은 것에 대해 강한 죄의식을 느낀다." 그는 자신과 같은 아티스트들에 대해 이렇게 선언한다. "그들은 10년 동안 멍하니 자기비하만 일삼아 왔다." 그래서 이제 "우리가 실수로 빠져버린 이 꼴사나운 최악의 상황을 바로잡아야" 한다. 놀랍게도 그의 말은 일반적으로는 1980년대에 대한, 특별하게는 틴 머신 시절에 대한 사과문인 것처럼 들린다.

슬리브 노트에서 보위는 또한 이렇게 적고 있다. "이 음악 컬렉션은 BBC 방송의 작은 악기 편성과는 거의 닮지 않았다." 다시 말해 《The Buddha Of Suburbia》는 그냥 사운드트랙이라기보다는 만개한 걸작이다. 테마곡만 제외하고 음악은 연속되지 않으며 그럴 의도도 없다. 보위의 가사, 관현악 재편곡, 추가된 질감은 앨범을 그 자체로 단단하면서도 일관성 있게 만든다. 유감스럽게도, 당시 그걸 알아차린 평론가나 소비자는 많지 않았다. 하지만 이것을 그들의 탓으로 돌리기란 어렵다. 《The Buddha Of Suburbia》는 보위 앨범이 아니라 TV 사운드트랙으로 홍보되었기 때문이다. 오리지널 슬리브에서 데이비드의 이름은 거의 알아볼 수가 없고 그의 얼굴은 완전히 빠져 있다. 하니프 쿠레이시와의 사진 촬영과 잘 보이지도 않게 출연한 타이틀 트랙의 비디오를 제외한다면 보위는 앨범 홍보에 거의 한 일이 없었다. 불과 일주일 후, EMI가 공개한 《The Singles Collection》은 Top10에 진입했고, 나아가 신보의 존재감을 지워버렸다. 몇몇 탁월한 리뷰(『큐』는 별 넷을 주면서, "보위의 음악이 다시 칼날 위를 걷기 시작했다"는 긍정적인 언급을 했다)에도 불구하고, 《The Buddha Of Suburbia》는 영국 차트 87위에 머물렀다.

그로부터 10년 후, 보위는 《The Buddha Of Suburbia》를 모든 그의 솔로 프로젝트 중 자신이 가장 좋아하는 결과물로 언급했다. "이 앨범을 만들게 되어 너무 행복했어요." 그는 회고했다. "전반적으로 말해, 이 앨범은 나랑 에르달 크즐차이가 다 한 앨범이에요. 에르달은 터키계 동료 뮤지션으로 스위스에 살고 있었죠. 그는 이스탄불 컨저바토리에서 학위를 받았는데, 그 덕분에 그는 오케스트라에 있는 모든 악기를 능숙하게 연주할 수 있었어요. 내 딴엔 여러 번 그를 시험해봤죠. 어느 날엔가는 재킷 호주머니에 있는 오보에를 꺼내 내밀기도 했어요. '이봐 에르달, 오보에에 솔로가 하나 들어가면 멋질 것 같지 않아?' 그러자 그는 마이크 앞으로 다가가더니 이내 아름다운 솔로를 써내지 않겠어요? 그러고 나선 이렇게 말했죠. '참 좋네요. 하지만 이걸 노스 알바니안 프로그-트렘블러(기타 이펙터의 한 종류)로 증폭하면 어떻게 될까요?' 정말 그는 그렇게 하더라니까요. 이 앨범의 리뷰는 단 하나였어요. 공교롭게도 호의적인 리뷰였는데, 내 커리어를 돌아보면 보기 드문 일이었죠. 애초에 사운드트랙으로 표기되기도 했지만, 마케팅 비용이랄 게 아예 없었으니까요. 정말 창피한 일이었죠."

《The Buddha Of Suburbia》는 보위의 덜 알려진 작품 중에서 여전히 발견의 손길을 기다리는 '최고의 보물'이다. 《Black Tie White Noise》와 《1.Outside》 사이에 존재하는 중요한 미싱 링크이기도 하며, 보위의 가장 과감한 실험성을 드러내는 작품이기도 하다. 보위는 이 앨범에서 어쿠스틱 기타, 신시사이저 팝, 긴 앰비언트 연주곡을 뒤섞어 즉각적으로 《Low》와 《"Heroes"》를 연상시키는 스타일을 창조해냈다. 또한 《The Man Who Sold The World》 이후 처음으로 보위가 도움 없이 모든 트랙을 작곡한 작품이자 놀랄 정도로 빠르게 녹음된 작품(1970년대 이래 전례가 없는 일이었다)으로 생동감과 흥분을 전달한다.

1995년 10월, 슬리브 아트워크가 대대적으로 개선된 《The Buddha Of Suburbia》는 영국 바깥에서 처음으로 공식 발매되었다. 베크넘 지도를 배경으로 BBC가 연출한 텔레비전 시리즈 「정글 북」에 나오는 한 장면이 어수선하게 배열된 오리지널 이미지는 침대에 앉은 보위의 착색된 흑백 사진으로 대체되었다. 이 커버는 EMI가 2007년 재발매반을 냈을 때도 유지되었는데, 이 재발매반 덕분에 10년 이상 들을 수 없었던 《The Buddha Of Suburbia》 앨범이 다시 생명을 얻게 되었다. 오랜 기다림 끝에 2007년 재발매반과 같은 날 출시된 텔레비전 시리즈 DVD에는 보위의 타이틀곡 비디오가 포함되었다.

SANTA MONICA '72

Trident Music International/Golden Years GY002, 1994년 4월 [74위]

Intermusic APH 102804, 1995년

EMI 07243 583221 2 5, 2008년 6월

Parlophone DB69737, 2016년 6월 (LP)

1994년 버전: Intro (0'15") | Hang On To Yourself (2'47") | Ziggy Stardust (3'24") | Changes (3'32") | The Supermen (2'57") | Life On Mars? (3'28") | Five Years (5'21") | Space Oddity (5'22") | Andy Warhol (3'58") | My Death (5'56") | The Width Of A Circle (10'39") | Queen Bitch (3'01") | Moonage Daydream (4'38") | John, I'm Only Dancing (3'36") | Waiting For The Man (6'01") | The Jean Genie (4'02") | Suffragette City (4'25") | Rock'n'Roll Suicide (3'17")

2008년 버전: Introduction (0'13") | Hang On To Yourself (2'46") | Ziggy Stardust (3'23") | Changes (3'27") | The Supermen (2'55") | Life On Mars? (3'28") | Five Years (4'32") | Space Oddity (5'05") | Andy Warhol (3'50") | My Death (5'51") | The Width Of A Circle (10'44") | Queen Bitch (3'00") | Moonage Daydream (4'53") | John, I'm Only Dancing (3'16") | Waiting For The Man (5'45") | The Jean Genie (4'00") | Suffragette City (4'12") | Rock'n'Roll Suicide (3'01")

• 뮤지션: 3장 "ZIGGY STARDUST' 투어(미국)' 참고 | 녹음: 시빅 오디토리엄(산타 모니카)

1972년 10월 20일 보위의 첫 미국 투어 중에 녹음되었던 이 'Ziggy Stardust' 콘서트 공연은 원래 미국 FM 라디오를 통해 방송된 바 있다. 수년간 부틀렉 수집가들의 사랑을 받아왔던 이 세트는 1994년 메인맨을 통해 반쯤 공식적인 형태로 발매되었으나 판매된 기간은 굉장히 짧았다. 이후 2008년, EMI가 보위의 허가를 받은 적법한 정식 발매반을 내놓았다. 많은 이들은 《Santa Monica '72》 앨범이 《Ziggy Stardust: The Motion Picture》를 앞선다고 말하는데, 실제로 열악한 음질에도 불구, 이 레코드는 지기 스타더스트 시절 초기를 담고 있는 아주 가치 있는 앨범이다. 연주는 이후 공연들보다 더 긴밀하고 R&B 스타일을 따르고 있으며, 믹 론슨의 기타와 마이크 가슨의 피아노 모두 아직 화려한 과잉으로 완전히 치닫지는 않고 있다. 〈The Jean Genie〉의 초기 버전(8일 후에 바로 뮤직비디오를 찍었다)이 실려 있는가 하면, 이후 레퍼토리에서는 탈락한 여러 노래들도 들을 수 있다. 2008년 재발매반 라이너 노트에 데이비드는 "투어의 이쯤에 난 완전히 지기 그 자체였다고 말할 수 있을 것이다"라고 썼다. "더 이상 연기가 아니었다. 내가 곧 그였다. 우리의 열 번째쯤 되는 미국 투어였는데, 들어보면 모두 각자 스스로에게 완전히 취해 있었다는 걸 알 수 있을 것이다. 각자 몇 가지 재앙을 터뜨리고 말았는데, 나는 몇 단어를 놓쳤고, 가끔씩은 무대에 마이크 가슨이 있었는지 의아해지기도 할 것이다. 하지만 전반적으로 난 이 부틀렉이 아주 마음에 든다. 믹 론슨은 정말 끝내주게 훌륭하다."

또 주목할 점은 서로 다른 두 발매 버전의 근사한 패키징이다. 1994년에 발매된 에디션에는 산타 모니카 콘

서트 티켓의 복제품이 실려 있고, 희귀 사진, 백스테이지 패스, 장비 영수증, RCA 전보 등 메인맨 아카이브에 있던 수많은 자료들도 담겨 있다. 심지어 밴드 급여 수표도 있는데, 보위/론슨/볼더/우드맨시 사이에 돌아가던 월급의 격차(이들 중 누구도 큰 금액은 받지 못했다)를 드러내고 있다. (이와는 대조적으로, 1995년 잠시 발매되었던 유럽 리패키지는 《Ziggy Stardust And The Spiders From Mars: "Live"》라는 어색한 제목과 말도 안 되게 추한 슬리브를 달고 있었다.)

2008년, 오랫동안 시중에서 사라졌던 메인맨 CD 대신 EMI의 정식 리마스터 앨범이 출시되었는데, 제목은 《Live Santa Monica '72》로 미묘하게 바뀌었다. 패키징은 이번에도 아름다웠는데, 오리지널 라디오 레코딩에 붙어 있던 스카치테이프 자국을 그대로 복사했고, 실현되지 못했던 라이브 앨범에 실릴 예정이었던 조지 언더우드의 1972년 아트워크와 함께 RCA 홍보 사진 복사 카드와 『로스앤젤레스 타임스』의 산타 모니카 공연 리뷰까지 담겨 있었다. 음질은 1994년반보다 힘 있어졌지만, 몇몇 군데에서 강한 컴프레션이 걸려 완벽한 발전이라고는 말할 수 없었다. 게다가 곡 사이사이의 몇몇 만담이 사라진 것은 참으로 안타까운데, 부틀렉을 즐겨 들어온 이들에게 〈The Jean Genie〉를 소개하는 질질 끄는 데이비드의 목소리, 닭살 돋는 앤디 워홀 성대모사, 그리고 공연 중계를 끝맺는 담담한 아나운서의 목소리 등은 모두 이 레코딩의 핵심적 매력이었기 때문이다. 몇 달 후, EMI의 디럭스 박스 패키지 대신 스탠더드 쥬얼 케이스 버전이 발매되었다. 2015년, 팔로폰은 같은 마스터 테이프를 《Five Years (1969-1973)》 박스 세트에 수록했는데, 앨범이 바이닐로 발매된 첫 사례였다. 몇 달 뒤 이 레코드는 독자 음반으로도 발매되었다.

1. OUTSIDE

RCA 74321 310662, 1995년 9월 [8위] (CD: 카드 슬리브)
RCA 74321 307022, 1995년 9월 [8위] (CD: 쥬얼 케이스)
RCA 74321 307021, 1995년 9월 (LP: 《Excerpts From 1.Outside》)
BMG 74321 369002, 1996년 3월 (CD: 《1.Outside Version 2》)
Columbia 511934 2, 2003년 9월
Columbia 511934 9, 2004년 9월 (2CD 한정반)
Friday Music FRM-40711, 2015년 11월 (LP)

Leon Takes Us Outside (1'24") (Vinyl: 0'24") | Outside (4'04") | Hearts Filthy Lesson (4'56") | A Small Plot Of Land (6'33") | Segue-Baby Grace (A Horrid Cassette) (1'40") | Hallo Spaceboy (5'13") | The Motel (6'49") (Vinyl: 5'03") | I Have Not Been To Oxford Town (3'48") | No Control (4'32") | Segue-Algeria Touchshriek (2'02") | The Voyeur Of Utter Destruction (As Beauty) (4'20") | Segue-Ramona A. Stone/I Am With Name (4'01") | Wishful Beginnings (5'08") | We Prick You (4'34") | Segue-Nathan Adler (1'00") | I'm Deranged (4'29") | Thru' These Architects Eyes (4'20") | Segue-Nathan Adler (0'28") | Strangers When We Meet (5'06")

2004년 재발매반 보너스 트랙: The Hearts Filthy Lesson (Trent Reznor Alternative Mix) (5'20") | The Hearts Filthy Lesson (Rubber Mix) (7'41") | The Hearts Filthy Lesson (Simple Text Mix) (6'38") | The Hearts Filthy Lesson (Filthy Mix) (5'51") | The Hearts Filthy Lesson (Good Karma Mix By Tim Simenon) (5'01") | A Small Plot Of Land (『Basquiat』) (2'48") | Hallo Spaceboy (12인치 Remix) (6'45") | Hallo Spaceboy (Double Click Mix) (7'47") | Hallo Spaceboy (Instrumental) (7'41") | Hallo Spaceboy (Lost In Space Mix) (6'29") | I Am With Name (Album Version) (4'07") | I'm Deranged (Jungle Mix) (7'00") | Get Real (2'49") | Nothing To Be Desired (2'15")

• 뮤지션: 데이비드 보위(보컬, 색소폰, 기타, 키보드), 브라이언 이노(신시사이저, 트리트먼트와 전략), 리브스 가브렐스(기타), 에르달 크즐차이(베이스, 키보드), 마이크 가슨(피아노), 스털링 캠벨(드럼), 카를로스 알로마(리듬 기타), 조이 배런(드럼), 요시 파인(베이스), 톰 프리시(〈Strangers When We Meet〉 기타), 케빈 암스트롱(〈Thru' These Architects Eyes〉 기타), 브리오니·롤라·조시 앤드 루비 에드워즈(〈Hearts Filthy Lesson〉·〈I Am With Name〉 백킹 보컬) | 녹음: 마운틴 스튜디오(몽트뢰), 히트 팩토리 스튜디오(뉴욕) | 프로듀서: 데이비드 보위, 브라이언 이노, 데이비드 리처즈

보위의 1993년 앨범들을 들어본 이라면 누구라도 브라이언 이노와의 스튜디오 재결합은 시간 문제라고 생각할 수 있었다. 사실 이 전해의 보위의 결혼 피로연 때 두 사람은 이미 재결합 가능성을 논의한 바 있었는데, 당시

데이비드는 아직 《Black Tie White Noise》 레코딩의 초기 단계에 있었다. 1994년 3월, 이노가 《The Buddah Of Suburbia》를 듣고 '굉장히 흥분한' 덕에 두 사람은 마운틴 스튜디오에서 다시 만났다. 《Lodger》 세션에서 15년이 흐른 뒤였지만, 보위의 회고에 따르면 "시간이 전혀 흐르지 않은 것 같았다. 마치 세 번째 앨범 이후 계속해서 작업을 이어 나가는 것처럼." 하지만 그들 두 사람의 시도에는 중요한 간극도 존재하고 있었다. "난 사실 굉장히 19세기 사람과 닮은 구석이 있다. 태생적으로 낭만주의자인데, 브라이언은 나와는 달리 그야말로 20세기 말의 사람이다. … 브라이언이 대중 예술을 가져와 고상한 예술로 바꿔놓는 사람이라면, 난 정반대다. 고상한 예술에서 가져온 걸 뒷골목 수준으로 낮춰놓는 거지." 이런 창조적 충돌 속에서 지난 수년간 나온 것 중 가장 상상력이 만개한, 그의 1990년대 걸작이라 부를 만한 아름다운 앨범이 탄생했다.

보위는 커리어의 여러 단계에서 함께 활동했던 이들로 핵심 밴드를 구성했다. 리브스 가브렐스가 리드 기타로 돌아오면서 보위 앙상블의 영구 멤버로 그 자리를 굳혔다. 에르달 크즐차이가 베이스로 돌아왔고, 지난 두 앨범에서 찬조 출연했던 마이크 가슨이 다시 주 피아노 주자로 돌아왔다. 메인 드러머 자리를 맡은 밴드 소울 어사일럼의 스털링 캠벨은 이전에 《Black Tie White Noise》에서 연주한 바 있었는데, 데이비드는 그를 "즉흥적이고 굉장히 창의적이다. 같은 노래를 매번 다르게 연주한다. 그를 가르친 데니스 데이비스의 느낌이 분명하게 남아 있다"고 묘사한 바 있다.

스튜디오 작업을 대하는 이노의 이질적인 접근 방식에 더욱 힘입은 보위는 세션 내내 "페인트, 목탄, 가위, 종이, 캔버스"를 손에 들고 있었는데, "연주하지 않는 동안 잠시 정신을 쏟을 것을 제공하기 위해서"였다고 한다. 이노가 이 당시 개발한 복잡한 일련의 롤플레잉 게임들은 그의 1995년 일기 형식의 책 『A Year With Swollen Appendices(1년 그리고 비대해진 부록들)』에 상세하게 설명되어 있는데, 이 책은 보위의 열성 팬이라면 필독서다. 이 전해 크리스마스 때 자신의 가족을 유심히 관찰했던 이노는 이렇게 설명했다. "그런 생각이 들었다. 게임의 아주 멋진 점은 내가 나라는 사실에서 나를 해방시켜 준다는 거다. 다른 경우라면 불필요하다고 느껴지거나 부끄럽게, 심지어 완전히 비이성적으로 느껴질 행동들이 '허용'된다. 그래서 난 음악가들을 위

한 롤플레잉 게임을 만들기로 작정했다." 각 주자에게는 "각자 서로 다른 문화적 우주 속에 들어 있도록 느끼게" 하기 위해 상세한 인물 묘사가 주어졌고, 이노가 쓴 일종의 긴 공상과학 판타지 '아크럭스 지역의 구전 음악에 대한 메모(Notes on the vernacular music of the Acrux region)'는 "새로운 음악적 문화를 상상해보고 그 속에서 음악가들의 역할을 발명"하고자 하는 것이었다. 이노의 책에 전체 내용이 적혀 있는 이 괴상한 문서는 《1.Outside》 밴드 주자들을 "Elvas Ge'beer", "G. Noisemark", "Azile Clark-Idy", "P. Maclert Singbell" 같은 애너그램 이름을 가진 괴짜 캐릭터들로 탈바꿈시켜 놓는데, 예를 들면 이들 중 마지막 인물은 "죽음을 알리는 총성의 레코딩으로 구성된 거대한 라이브러리를 퍼커션으로 쓰기 위해 들고 다닌다."

마이크 가슨은 이후 데이비드 버클리에게 이렇게 말했다. "내가 가담했던 것 중 가장 창조력을 자극하는 환경이었습니다. 그냥 갑자기 연주를 시작하곤 했습니다. 키도 없었고, 톤의 중심도 없었고, 형식도, 그냥 아무것도 없었습니다." 라디오 2의 「Golden Years」에서 그는 또 다른 실험에 관해 회고했다. "이어폰을 끼고 우리는 마빈 게이 같은 모타운 음악을 듣다가… 그 위에 연주를 하곤 했는데, 그건 절대로 테이프에 담기지 못할 것이었습니다." 이노는 보위가 "처음 며칠 동안은 거의 그냥 앉아만 있었다. 스튜디오에 이젤을 차려 놓고서 그림만 그렸다. 우리가 음악적 상황을 만들고 있으면 가끔씩 흥미롭다고 느껴질 때 그가 참여하곤 했다"라고 밝혔다.

제대로 된 리허설이 시작되자 베를린 앨범들에서 활용되었던 '애매한 전략들'이 다시금 모습을 드러냈다. 주자들은 각자 "당신은 대재앙의 마지막 생존자로, 외로움이 마음속에서 커져가는 일을 막기 위해 연주하려 노력할 것입니다", 혹은 "당신은 한때 남아프리카 록 밴드의 멤버였고 많은 불만을 품고 있습니다. 그 당시 당신이 연주할 수 없었던 음들을 맘껏 쳐보세요" 따위의 주문 사항이 적힌 카드를 받았다. 이노가 이후 설명했듯, "즉흥 연주에 즉각적으로 따라오는 위험들이 존재하는데, 그중 하나는 모든 사람들이 그 자리에서 하나로 뭉쳐 버린다는 것이다. 전부 블루스를 치기 시작하는데, 기본적으로 블루스가 모든 사람이 서로 동의하고 규칙을 이해하고 있는 하나의 장소이기 때문이다. 그러니 어떻게 보면 이런 전략들은 서로 지나치게 하나로 합쳐지는 일을 막기 위한 것이었다. 재미있는 일이 벌어지는

곳은 완전한 카오스도, 완전한 통합성도 아니다. 그 둘 사이 가장자리의 어딘가이다."

1994년 3월 3일, 세션 초기 날짜 아래 보위는 다음과 같은 내용을 일기에 적었다. "지금까지의 음악에서 내가 마음에 드는 것은 즉흥 연주 중 툭툭 튀어나오는 몇몇 보석 같은 순간들이다. 브라이언이 한 번 보 디들리 비트를 주문했던 경우를 제외하면 다른 아티스트나 스타일에 대한 언급이 없었던 것도 마음에 든다." 같은 날짜에 그는 이렇게도 적었다. "다음의 의도는 아직 실행되지 못했다. 가상의 장소에서 가짜 콘서트를 기획하고, 기자 협력체가 리뷰를 하게 한다. 이는 8월에 《Buddha》를 녹음할 당시 내가 갖고 있던 아이디어와 강한 접점을 갖고 있다. 그때 난 1976-79년 비스콘티와 프로듀싱했던 베를린 앨범들의 여러 요소를 다시 샘플링한 다음 재구성해서 네 번째 앨범, 소위 'Lost Tapes' 앨범을 만들려고 했다. 한마디로, 실제로는 만들어진 적이 없는 그런 앨범을. 내일은 《Buddha》의 트랙 〈Dead Against It〉을 같이 연주하고서 완전히 그 곡을 바꿔볼 수 있으면 좋겠다. 스케치와 드로잉을 몇 점 끝냈다. 리브스의 그림이 가장 마음에 든다."

보위는 주제 면에서 그가 가지고 있던 현대 예술에 대한 관심을 드러내고자 했는데, 1994년에는 잡지 『모던 페인터스』의 편집진에 가담할 정도로 열성적이었다. 그는 특히 행위 예술의 좀 더 죽음에 가까운 영역에 이끌렸는데, 그중에서도 그의 주목을 끈 것은 '비엔나 거세주의자(Viennese Castrationists)'들을 이끌며 자신의 성기를 잘랐던 루돌프 슈바르츠쾨글러와 「Four Scenes In a Harsh Life」에서 뜨개질 바늘로 스스로의 몸을 찌르고 동료 공연자의 등 위에 패턴을 새긴 뒤 관중들 머리 위로 핏자국에 물든 도화지를 거는 공연을 선보였던, HIV 양성 판정을 받은 뉴욕 출신의 론 애시 등이었다. 보위는 유명한 동물 사체 전시로 새로운 흐름을 만든 데미언 허스트 같은 젊은 영국 예술가들이 이끌던 '네오-브루탈리즘'에도 관심을 보였다.

이런 외설적이기 짝이 없는 뿌리에서 자라난 것은 예술로서의 죽음이라는 콘셉트였다. 보위는 『복스』 매거진에 이렇게 말했다. "제의적 예술가들을 향한 이런 건강하지 않은, 거의 도착적인 관심 외에도, 이 앨범에는 신체 절단, 피어싱, 종족주의, 문신 등의 등장과 함께 요새 나타나는 듯한 새로운 이교주의의 느낌이 담겨 있다. 그건 요즘 벌어지는 영적인 결핍의 대체품 같다. 자신

들의 제의가 어떤 것이었는지를 어렴풋하게만 기억하고 있는 부족 같은 것이다. 그들은 대중 문화의 소위 과도한 섹스와 폭력, 그리고 자기 몸을 잘라내는 사람들과 함께, 다시금 이 새롭고, 변종적이고, 도착적인 방향으로 끌려가고 있다. 이런 모든 양상들이 나에겐 자연스럽게 보인다." 데이비드 그 자신도 최근 문신을 받은 상황(이만을 향한 사랑의 증표로 종아리에 돌고래를 새겼다)이었던 데다가, 'Outside' 투어 중 그는 20년 만에 귀걸이를 차고 무대에 올랐다. 그가 말한 "새로운 이교주의"는 1990년대 중반쯤 모든 철학자들과 토크 쇼 호스트들이 이야기하기 시작한 새천년 이전의 긴장감과 밀접한 연관이 있었다. 시간의 흐름 속 가상의 이정표가 사회 전반에 위험한 파급 효과를 퍼뜨린다는 생각은 보위에게 매력적인 주제였다. 이는 그의 가사가 인간 실존의 무자비한 상수로서의 시간이라는 개념에 늘 천착해 왔기 때문이다. 《1.Outside》는 이 주제 영역을 다시 열어 젖혔고, '20세기가 죽는twentieth century dies' 때에 느끼는 '내일이 아닌 지금now, not tomorrow'에 대한 불안감을 드러낸다.

보위는 또한 옛 고전 속의 한 괴물을 향한 점점 더 커져가던 집착을 탐색할 기회도 놓치지 않았다. "지난 몇 년간 미노타우로스에 관한 무언가가 날 자극했다"고 그는 1995년 설명했다. "많이 그려도 봤지만, 4-5주 전 『뉴욕 타임스』에 기사가 실리기 전까진 왜인지 알지 못했다. 프랑스 남부에서 발견된 새로운 동굴 벽화에 대한 기사였는데, 지금까지 발견된 것 중 가장 정교한 것이었다. … 그중 가장 눈에 띄는 건 황소의 머리를 가진 인간이었다. 그리스인들이 만들어내기 26,000년 전에 그런 그림을 그렸던 거다." 미노타우로스는 《1.Outside》 외에도 당시 보위의 회화 관련 작업들의 모티브가 되었는데, 1994년 'Minotaur Myths and Legends(미노타우로스의 신화와 전설)' 전시 참여가 그중 하나였고, 1995년 솔로 전시회에서는 거의 독무대를 차지하기도 했다.

또 다른 종류의 예술이 보위의 영감에 영향을 끼치고 있었다. 1994년 초, 보위와 이노는 비엔나 근처 구긴 정신병원을 방문했다. 이 중 화가 구역은 보위에 따르면 "정신적 질환을 가진 이들이 예술적 충동을 완전히 발휘할 수 있게끔 놓아두면 어떻게 될지 보기 위한 오스트리아의 실험적 계획이었다. … 대부분의 예술가들에게 주어진 특정한 조건들이 이 예술계의 이방인들에게는 전혀 존재하지 않는다는 사실이 분명해 보였다. …

그림과 조각에 대한 그들의 동기는 사회가 정상이라고 부르는 평균적인 예술가들의 그것과는 완전히 다른 곳에 있다." 1년 전 〈Jump They Say〉가 암시했듯, 그리고 새 앨범의 제목이 되풀이하듯, 보위는 그 스스로를 다시 한번 '예술계의 이방인'으로 자리매김하려 하고 있었다.

또 다른 중요한 영향력을 행사한 것은 보위가 컴퓨터, 특히 인터넷에 매혹되었다는 사실로, 그는 이전 시대에도 늘 최신 기술에 적응해왔듯 여기서도 전도사 같은 열정을 보였다. 친구가 디자인한 새로운 애플 맥 프로그램을 통해 데이비드는 《Diamond Dogs》 때 이미 사용했던, 가사를 무작위로 섞는 컷업 기법에 기술의 도움을 빌릴 수 있었다. "잡지와 신문에 실린 시와 기사 따위의 조각을 가져와서, 다시 타이핑하고 컴퓨터에 집어넣는다"고 그는 설명했다. "그럼 컴퓨터가 다시 그걸 다 뱉어내는데, 그걸 가지고 내 마음대로 할 수가 있다." 보위의 무작위한 잘라 붙이기 놀이의 목적이 무의미한 횡설수설을 만들어내는 데 있다고 생각하는 것은 오해다. 실제로 컴퓨터가 뱉어낸 결과물은 작사 과정의 출발점을 제공했을 뿐이다. 보위는 『타임 아웃』 매거진에서 자신의 방법론을 제임스 조이스와 윌리엄 버로스의 구조적 실천과 연관지으며 이렇게 설명한 바 있다. "나는 이제는 거의 전통적이라고 할 수 있는 유파에 속한다. 구절을 해체하고 무작위로 그걸 다시 끼워 맞추는 유파 말이다. 하지만 그 무작위성 속에는 우리가 현실 속에서 느끼는 무언가가 존재한다. 우리 일생이 깔끔하게 맞아떨어지지 않는다는 사실, 깔끔한 시작도 끝도 없다는 사실 말이다."

더 나아가 보위는 정보의 중요성에 관한 사회적 위계질서가 무너지고 있는 현상에도 흥미를 보였다. 『아이콘』의 크리스 로버츠에게 보위는 오늘날 언론은 O. J. 심슨 재판과 중동 사태를 동등한 무게로 다룬다며 이렇게 말했다. "그런 식으로 중요한 것과 그렇지 않은 것에 대한 강조가 사라지게 되면 도덕적인 위계도 사라지는 것 같다. 우리 존재는 아주 복잡한 파편들의 네트워크가 되어 남는 것이다. … 뭐랄까, 오래 기다리고 있으면 모든 게 다시 예전처럼 돌아올 것이라고, 모든 게 다시 정신을 차리고 다시 모든 걸 이해할 수 있고 뭐가 틀리고 뭐가 맞는지 알게 될 것이라고, 그런 척을 하는 건 소용없는 짓이다. 그렇게 되지 않을 것이다. 앨범은 어느 정도 그 모든 것에 대해서 이야기하고자 한다. 말하자면… 카오스의 파도를 탄다고나 할까."

1년 전, 《Black Tie White Noise》 프로모션 중 보위는 "다시 한번 캐릭터를 만드는 일에 끌린다"고 인정한 바 있었다. "난 분명히 연극적인 면을 좋아한다. 그냥 즐기는 게 아니라, 꽤 잘하는 것 같다." 이제 보위는 그가 지금껏 창조한 것 중 가장 복잡한 가상 세계 속으로 침잠하는 중이었는데, 이번에 그가 빚어내는 인격은 하나가 아닌 일곱 개로, 그는 이들이 사는 《1.Outside》의 세상을 "비선형적인 고딕풍 드라마의 하이퍼사이클"이라고 이름 붙인 바 있다. 그는 이렇게 회고했다. "우리가 작업했던 날 중 한번은 -1994년 3월 12일, 절대 잊을 수 없다- 그야말로 끝이 나지 않는, 절정으로 치닫는 세션을 가진 적이 있었다. 이 앨범의 거의 모든 기원이 그 세 시간 반 안에 들어 있었다. 하지만 그건 전부 대화와 내러티브 설명, 캐릭터 속에서 헤매는 과정이었다. 내가 아마도 한 캐릭터를 한 번에 5분 정도씩 연기했을 것이다. 그러니까, 마이크를 잡고, 이 캐릭터의 내면의 삶을 전부 발전시켜 나갔던 것이다."

그렇게 등장한 것은 가상의 무대, 뉴저지 옥스포드 타운과 그 속에 사는 「트윈 픽스」 느낌의 괴짜 주민들이었다. 교수이자 수사관인 나단 애들러(1947년생이라고 한다)는 예술-범죄 주식회사 소속 형사로, 이 경찰 부서는 자살한 예술가인 로스코가 한때 소유했던 스튜디오에 위치해 있다. 베이비 그레이스 벨루는 열네 살짜리 소녀로, 토막난 채 천으로 덮인 그녀의 시신이 옥스포드 타운의 현대 신체 부위 박물관 현관에서 발견된다. 라모나 A. 스톤은 '코카시안 자살 수도원의 미래가 없는 여신부'로, 신체 부위 보석과 '재미로 하는 마약' 거래를 겸하고 있다. 알제리아 터치슈리크는 78세의 외톨이로, '예술 마약과 DNA 프린트' 거래를 한다. 리언 블랭크는 혼혈 '아웃사이더'로, '허가 없는 표절'에 깊은 신념을 가지고 있다. 패디는 나단 애들러의 정보원들 중 한 명이고, 아티스트/미노타우로스는 이 불가해한 내러티브의 핵심이라 할 '예술-제의적 살인사건'의 배후에 있는 수수께끼의 인물이다. "《1.Outside》를 통해 《Diamond Dogs》 속 도시의 으스스한 분위기는 이제 90년대에 놓여 완전히 다른 방향으로 나아가게 된다"고 보위는 설명했다. "이 마을이, 이 지역이 진짜 거주민들을, 여러 캐릭터들을 가지고 있게 하는 것이 중요했다. 이 괴짜들의 유형을 최대한 다변화하기 위해 난 부단히 노력했다. … 내러티브와 스토리는 진짜 내용물이 아니다. 중요한 건 선형적 조각들 사이사이 위치한 빈자

리들이다. 메스껍고, 기이한 텍스처들."

백킹 트랙은 마운틴 스튜디오에서 10일 만에 완성되었지만, 1994년 11월까지 여러 장식적 터치가 얹혀졌다 없어지기를 반복했다. 이때 녹음된 방대한 양의 작업물 중에는 몇몇 지역에서 싱글 B면으로 발매된 〈Get Real〉과 〈Nothing To Be Desired〉도 포함되어 있었다.

새 프로젝트의 진행 상황이 대중에 처음으로 밝혀진 것은 『큐』 매거진이 1994년 12월, 보위와 이노의 이메일 대화 내용을 공개했을 때였다. 여기서 이 둘은 가장 최근의 믹스에 대해 토의했고, 데이비드는 "우리가 어떤 극도로 흥분되는, 미지의 영역에 들어온 것 같다고 진짜로 느껴. 1976년 그때처럼 닭살이 돋아…"라고 털어놓고 있다. 이 호에는 보위가 쓴 '나단 애들러의 수기, 또는 베이비 그레이스 벨루의 예술-제의적 살인: 가끔씩 진행될 단편'이라는 제목의 세 쪽짜리 기이한 글도 수록되었다. 몇몇 이름 철자가 다르게 적힌 것('벨루'는 데이비드와 함께 작업했던 기타리스트 중 한 명이다)을 제외하면, 이는 《1.Outside》 속지 부클릿에 이후 등장할 어둡고도 우스운 픽션과 정확히 일치했다. 보위가 완전히 활개를 편 것에서 예상할 수 있던 만큼 조각나고 비선형적인 내러티브를 가진 이 이야기는, 1999년 12월 31일 '어두운 기운의 다원주의자'가 베이비 그레이스의 시체를 끔찍하게 토막 낸 다음 사이버 공간상에서 다시 재조립하는 것으로 문을 연다. 죽음을 빈정거리는 유머와 1987년 〈Glass Spider〉를 강하게 환기시키는 부분들이 가득했다. "그러고는 사지와 그 부위들이 펼쳐진 그 물망에 걸렸다. 상상도 하지 못할 존재의 민달팽이 같이 생긴 먹이들… 그건 분명히 살인이었다. 하지만 예술이기도 한 걸까?" 샘 스페이드풍의 화자인 나단 애들러는 데미언 허스트, 론 애시, 크리스 버든(〈Joe The Lion〉에서 이미 보위가 추모한 바 있었던 '차에 나를 못박아 nail-me-to-my-car'를 실천한 행위 예술가) 등의 예술가들을 회상한다. 관중으로 하여금 그 스스로 사지를 절단하는 모습을 지켜보게 만들었던 전설 속 한국인 예술가("80년대 초, 소문에 따르면 그의 몸뚱아리에는 팔 한 쪽만 남았었다고 하더군. … 정상에 오른 예술가가 무슨 짓을 할지는 알 수 없는 건가 봐.")에 관한 장광설이 있는가 하면, '보위라는 가수'의 베를린 시절에 관한 스쳐가는 생각도 있다. 이 모든 조각들을 연결하는 것은 고통, 죽음, 피에 대한 집착이다. "피는 우리를 혼란스럽게 하지. 이젠 그게 우리의 적이야. 우린 그걸 이해하지 못

하거든. 그걸 견딜 수가 없어. 그걸, 뭐… 알겠지?"

몽트뢰에서의 세션은 1994년 11월에 완료되었고, 런던 웨스트사이드 스튜디오에서 믹싱도 되었지만, 최근 보위 앨범들의 발목을 잡던 계약에 관한 문제로 인해 앨범 발매는 지연되었다. 후일 보위는 어떤 레코드 레이블도 오리지널 버전 발매에 흥미를 느끼지 않았다고 설명했는데, 원래 구상은 더블, 혹은 심지어 트리플 CD 앨범으로, 이 시점에는 'Leon'이라는 가제를 달고 있었다고 한다(이 이름은 보위에게 의미심장했던 것으로 보인다. 10년 전 〈Tumble And Twirl〉 주인공의 이름이기도 했다). 이후 리브스 가브렐스는 'Leon' 앨범이 원래 구상대로였다면 세 시간이 넘었을 것이라고 이야기했다. "우린 그게 재정적/상업적 압박에 손상받지 않고 타협 없이 출시되길 바랐다." 그는 2003년 본인의 웹사이트를 통해 이렇게 회상했다. "그랬다면 아주 진지한 음악적 선언이 되었을 테고, 틴 머신 이상으로 많은 사람들을 열 받게 했을 거다."

'Leon' 앨범의 무모함에 레코드 회사들이 반감을 드러내자, 보위는 원래 구상했던 내용물을 많이 없애고 좀 더 관습적인 곡들을 추가하기로 결정했다. 1995년 1월에서 2월에 걸쳐 뉴욕 히트 팩토리에서 세션이 진행되었는데, 이때 타이틀 트랙을 포함해 좀 더 선형적 구성의 곡들이 몇 개 녹음되었다. 'Leon'은 그렇게 《1.Outside》가 되었다. 이때 녹음된 새로운 컷들은 〈Thru' These Architects Eyes〉, 〈We Prick You〉, 〈I Have Not Been To Oxford Town〉, 〈No Control〉, 〈Strangers When We Meet〉 등이었고, 〈Hallo Spaceboy〉와 〈I'm Deranged〉는 전해에 녹음했던 원재료 상태의 곡들을 다시 꾸민 것이었다. 뉴욕 세션 기간에는 베테랑 리듬 기타리스트 카를로스 알로마가 밴드와 함께했는데, 그와 보위의 관계는 이제 20년째가 되어가고 있었다. 또 다른 반가운 얼굴로는 《Tin Machine II》를 마지막으로 더는 들을 수 없었던 케빈 암스트롱도 있었다. 드럼의 조이 배런은 뉴욕 세션에서 새롭게 들어온 멤버였는데, 데이비드는 "메트로놈이 공포에 떨어요. 그가 너무 정확해서요"라고 언급한 바 있다.

브라이언 이노의 일기에 따르면 그는 1월 초에는 킬번의 브론즈베리 빌라스 스튜디오에서 "데이비드의 보이스 샘플을 위한 보컬 서포트 구조" 작업에 시간을 쏟았는데, 그중에는 "슬픈 터치슈리크 곡"과 "Ramona Was So Cold"(두 번째 '나단 애들러' 세구에)가 포함되

어 있었다. 1월 11일에는 뉴욕에서 보위와 만나 함께 이후 3일간 'Dummy'(영화 「쇼걸」 사운드트랙에 실리게 될 〈I'm Afraid Of Americans〉의 프로토타입) 작업을 했고, 이후 다른 뉴욕 레코딩 세션으로 넘어갔다.

1995년 6월에 보위는 버진 아메리카와 새로운 계약을 체결했는데, 그들은 《Let's Dance》에서 《Tin Machine》에 이르는 보위의 백 카탈로그에 대한 권리도 사들여 1995년 보너스 트랙과 함께 이 앨범들을 재발매했다. 영국에서는 BMG 사와 새로운 계약을 맺었는데, 그들은 보위의 지난 앨범 두 장을 발매했지만 이제 지난 1982년 보위와 갈라섰던 RCA의 계열사가 되어 있었다.

《1.Outside-The Nathan Adler Diaries: a hyper cycle》이 마침내 발매된 것은 1995년 9월 25일이었다. 영국에서 앨범은 '나단 애들러의 수기' 본문과 함께 컴퓨터 효과를 입힌 충격적인 이미지들이 포함된 판지 디지팩 CD 에디션으로 발매되었다(나중 발매본에서는 일반적인 쥬얼 케이스로 대체됐다). 담긴 이미지들은 내장, 잘린 손가락, 토막 난 손의 끔찍한 사진들 외에도, 앨범의 여러 캐릭터로 탈바꿈한 보위의 얼굴이 실려 있었는데, 혼혈인 리언 블랭크, 70대 노인 알제리아 터치슈리크, 심지어 미노타우로스와 열네 살짜리 베이비 그레이스까지 있었다. 앨범 커버 이미지는 1995년 데이비드가 캔버스에 아크릴로 그린 'Head Of DB'라는 그림이었다. 앨범 프로모는 거의 완전히 CD 에디션으로만 진행되었고, 유일한 바이닐 버전은 〈No Control〉, 〈Wishful Beginnings〉, 〈Thru' These Architects Eyes〉, 〈Strangers When We Meet〉와 몇몇 세구에가 완전히 빠지고 〈Leon Takes Us Outside〉와 〈The Motel〉이 케빈 메트칼프가 편집한 더 짧은 버전으로 대체된 《Excerpts From 1.Outside》라는 싱글 LP였다(풀렝스 바이닐 버전은 결국 20년 뒤 하얀 바이닐에 더블 LP로 공식 발매되었다). 일본반 CD에는 아웃테이크 〈Get Real〉이 수록되었다. 6개월 뒤 발매된 유럽 CD 에디션 《1.Outside Version 2》에는 〈Wishful Beginnings〉 대신 〈Hallo Spaceboy (Pet Shop Boys Remix)〉가 실렸다. 호주 및 일본 더블 CD 재발매반에는 여러 리믹스와 싱글 B면 곡들이 실렸고, 콜롬비아 사가 2003년 내놓은 영국 재발매반은 원래 앨범의 트랙 리스트를 다시 가져왔으며, 소니 사의 2004년 미국 버전(LEGACY 092100)에는 〈Get Real〉이 포함되었다. 2004년 9월에는 콜롬비아를 통해 14곡에 달하는 리믹스와 싱글 B면 곡이 실린 보너스 디스크가 포함된 거의 최종적인 재발매반이 출시됐다.

첫 싱글 〈The Hearts Filthy Lesson〉에 조용한 반응을 보였던 언론은 앨범에 대해서는 거의 전폭적인 지지를 표현했다. 『NME』는 "수년 만에 보위의 메스가 심장에 가장 가까워졌다"고 표현했고, 『멜로디 메이커』는 "〈The Voyeur Of Utter Destruction (As Beauty)〉의 근사하고 속도감 있는 일렉트로닉 펑크(funk)"에 흥분을 표하며 보위가 "화려한 카멜레온들의 다섯 번째 세대에 다시 한번 건강한 영향력을 행사하기 위해" 돌아왔다고 선언했다. 『데일리 텔레그래프』의 찰스 샤 머리는 "훌륭한 데이비드 보위 앨범이자 진정한 창조적 재탄생"을 환영했다. "위협적이고 음침하다. … 카리스마를 통해 불편함을 만드는 그의 재능이 다시 효과를 발휘하는 것 같다." 『가디언』은 《1.Outside》를 가리켜 "아주 훌륭하다. 지난 15년간 보위가 내놓은 음악 중 가장 좋다"고 찬사를 던졌고, 『타임 아웃』 역시 "사운드, 문화, 리듬, 샘플과 텍스처의 구조물과, 이야기를 들려준다기보다는 말로 분위기를 축조해나가는 무작위한 가사에 마음이 열려 있는 청자라면, 지난 15년간 보위가 들려준 것 중 가장 훌륭한 앨범이라는 보상을 받을 수 있을 것이다"라며 화답했다. 『큐』는 "대담하고 매혹적인 여정… 의심의 여지 없이 《Scary Monsters》 이후 가장 밀도 있고 비타협적인 보위의 작품이다. … 그의 상상력이 다시 한번 생생한 활기를 띠고 있음이 분명하다"며 앨범에 호평했다. 물론 동의하지 않은 이들도 있었다. 예를 들면 『아이콘』의 테일러 파크스는 "'고상'하게 받아들여지고 싶어 안달이 난 보위는 우연을 통해 얻을 수 있는 마법 같은 가능성을 전부 내던져버렸다"고 불평하며, 앨범 전체를 "볼품없는 똥덩어리. … 안이하고, 혼란스럽고, 미숙하다. … 한마디로 쓰레기"라고 일축해버렸다. 대서양 건너편에서 『빌보드』는 앨범을 "때론 지루하고 때론 영감에 넘치는 것 같으면서도, 항상 음악적으로 도전적인, 어두운 콘셉트 앨범"이라고 묘사했다. 영국에서 앨범은 차트 8위까지 올라갔고, 미국에서는 최근 너바나와 나인 인치 네일스 같은 밴드들의 언급으로 보위의 지위가 한층 상승한 덕에 21위까지 올라갈 수 있었는데, 이는 《Tonight》 이후 가장 좋은 앨범 차트 성적이었다. 의도적으로 비상업적 접근을 취한 작품으로서는 상당히 뛰어난 성과였다.

대체로 호평 일색의 분위기에서 출발했던 만큼, 반발

이 뒤따를 것은 불가피했다. 'Outside' 투어가 영국에 상륙한 11월이 되자, 음악 언론계의 많은 이들은 그때까지 동료들이 칭찬하던 앨범을 깎아내리기에 바빴다. 『NME』의 사이먼 윌리엄스에게는 이 앨범을 공격하는 데 안타깝게도 영어라는 언어가 부족했던 것 같다. "엘 보우자(El Bowza)가 현실에서 멀어지기 위해 택한 가장 최근 시도의 제목은 《Outside》인데(제목 오기를 그대로 옮김), '아웃사이더'들에 대한 거라고 할 수 있기는 하고, 엘 보우자 머릿속을 뛰어다니는 아주 이상한 신-미래주의 캐릭터들을 포함하고 있기도 하고 콘셉트 앨범 같은 것이기도 하고 어쩌고 저쩌고 헛소리 어쩌고 저쩌고 개소리!!!!!!!" 지각 있는 분석이기도 해라. 알제리아 터치슈리크라는 78세 노인을 연기하는 게 꽤 우스울 것이라는 걸 보위 스스로 전혀 예상하지 못했다고 진지하게 믿는다면 《1.Outside》는 분명 쉬운 비난의 표적이 될 수밖에 없다. 그러나 그가 이 농담에 가담하고 있었다고 보는 편이 더 타당해 보인다.

정말로 주목해야 하는 것은 이 음악이 수년간 보위가 들려줬던 것 중 가장 훌륭했다는 것이다. 여기서 보위는 나인 인치 네일스풍의 록(〈Hallo Spaceboy〉, 〈The Hearts Filthy Lesson〉)의 거친 흥분감을 스콧 워커풍의 광기에 찬 자유낙하식 재즈(〈A Small Plot Of Land〉), 어느 모로 보나 보위/이노의 협업인, 무시무시한, 다중의 텍스처가 쌓인 사운드스케이프(〈Wishful Beginnings〉), 그리고 드럼앤베이스 스타일의 프로토타입(〈I'm Deranged〉, 〈We Prick You〉)과 혼합하고 있다. 개별 곡이 특정 캐릭터에게 할당된 이 앨범은 미묘하게 다른 분위기들 사이를 오간다. 시적이다가, 폭력적이다가, 우습다가 하는 가사는 일관성 있는 내러티브 대신 인상주의적인 분위기-그림을 그려내고 있다. 확실히, 《1.Outside》를 관통하는 콘셉트는 과장되어 이야기되어 왔다. 여러 캐릭터의 독백을 읊는, 많은 트리트먼트를 거친 보위의 목소리는 근사한 동시에 우스꽝스럽기도 하다. 그러나, 이 다섯 개의 '세구에'가 있건 없건 이 앨범은 잘 굴러간다. "당신이 듣고 싶은 대로 들으면 되는 겁니다." 데이비드는 강조했다. "내러티브를 꼭 따라갈 필요는 없습니다. 의도적으로 그렇게 남겨둔 겁니다."

《1.Outside》의 특별한 성취는 그것이 당대의 문화적 풍토 속에 깊이 뿌리내린 방식에 있다. 폴 웰러나 애덤 앤트 같은 베테랑 아티스트들도 1995년 성공적인 컴백 앨범을 발매하며 브릿팝 열풍을 타고 있었지만,

《1.Outside》의 보위가 착륙한 곳은 이들과는 달리 나인 인치 네일스의 인더스트리얼 아트 록, 그리고 트리키와 골디, 케미컬 브라더스가 대표하는 트립합/테크노 유파의 가장자리였다. 하지만 앨범이 1995년의 문화적 지형과 맺고 있는 연결 관계는 팝 음악에만 한정되지 않는다. 이 앨범을 맞이한 세상은 아직 존 웨인 바벗이 맞은 운명과 「펄프 픽션」의 눈부신 잔혹성을 두고 안절부절 못하는 곳이었다. 앨범은 「저지 드레드」, 「탱크 걸」, 「12 몽키즈」 같은 영화들이 그려내던 삼류 사이버펑크 세계에 놓여 있었으며, 일명 로스웰 사건, 그리고 당시 미국의 최고 화제 TV 시리즈 「엑스파일」이 대표하는 외계인 음모론에 관한 대중의 입맛도 활용하고 있었다. 인터넷 시대의 첫 수작 앨범 중 하나였고, 펄프의 1995년 크리스마스 히트곡 〈Disco 2000〉과 마찬가지로, 새천년 벽두의 불안감 속에서 춤추는 앨범이었다. 데미언 허스트가 해부한 젖소들과 함께 들을 이상적인 사운드트랙이었고, 실제로 1995년 12월 영국을 강타한, 면도날과 드립 튜브, 신체 난도질이 벌이는 난교라 할 만한 데이비드 핀처의 어두운 스릴러 「세븐」의 크레딧 위로는 〈The Hearts Filthy Lesson〉이 사운드트랙으로 흐르고 있었다. 이듬해 〈A Small Plot Of Land〉는 BBC2 프로그램 「A Histroy Of British Art」의 테마곡으로 쓰였다. 《Scary Monsters》 이후 처음으로 보위는 모든 층위에서 시대 정신을 포착하는 앨범을 내놓았던 것이다.

주목할 만한 또 하나의 사실은 《1.Outside》에서 보위가 《Scary Monsters》 이후 처음으로 "저스트 세이 노(just say no)" 캠페인을 보는 듯한 나이 든 페르소나를 내던져버리고 다시 1970년대 음악적 작업을 구별시켜주었던 의도된 불건전함으로 돌아갔다는 점이다. 이 앨범은 대놓고 메스껍고, 근사하게 불편하다. 발매 당시 보위는 〈Crack City〉 같은 곡들을 탄생시킨 흑백 사고를 버린 뒤였고, 다시 한번 도덕적으로 복잡한 영역을 탐구할 준비가 되어 있었다. "단 한순간이라도 지금 당장 밖으로 나가서 마약 중독자가 되라고 제안하고 있는 게 아닙니다." 1996년에 그는 한 인터뷰에게 이렇게 말했다. "전혀 아니에요. 그저 재밌는 것은, 그런 모험을 하는 사람들은 보통 그걸 겪고 뒤에 훨씬 나은 사람이 되어서 나오곤 한다는 것이죠. 그렇지 않나요? 이건 위험한 발언이긴 합니다만, 실제로 제 경우엔 그랬습니다. 저는 제가 그 모든 일을 했다는 게 기뻐요. 정말입니다." 1980년대의 보위는 이런 말을 절대 하지 않았을 것

이다.

　장장 75분의 대서사시인 《1.Outside》는 보위의 가장 긴 스튜디오 앨범이다. 보위는 이후 "그 정도로 길게 만들어서는 안 되었다"고 이야기해왔는데, 이노 역시 일기를 통해 비슷한 관점을 밝히고 있다. 가장 닮은 점이 많은 《Low》, 《Lodger》, 《Diamond Dogs》의 팬들에게는 이 앨범이 매력적이겠지만, 《Let's Dance》를 좋아하는 이들에게는 덜 그럴 것이다. 데이비드는 당시 웃으며 말하기도 했다. "대중성이 주안점은 아니죠!" 하지만 앨범이 허세를 부리고 있을 뿐이라 불평했던 비평가들은 핵심을 놓친 것이다. 왜냐하면 앨범을 그렇게 묘사한 첫 번째 사람이 바로 보위 본인이었기 때문이다. "70년대 말에 브라이언과 나는 우리가 허세의 새로운 유형을 이끌어냈다는 결론을 내렸다." 그는 1996년에 밝혔다. "바로 우리가 거기에 이름을 붙여준 것이다. 다른 사람들도 그런 논의들을 하고 있었을 수는 있지만, 우리는 이해하고 있었다. … 우리는 그게 전혀 잘못된 게 아니라고 생각했다. 오히려 허세, 또는 어떤 '척'을 하는 것은 -예술을 통해 어떤 것이든 떠올리게 하는 장난기는- 추구해볼 만한 무언가라고 생각했다." 1년 뒤 보위는 부에노스아이레스에서 기자들에게 이렇게 말했다. "브라이언 이노와 《Low》 앨범을 만들었을 때, 레코드 회사의 이사에게 이런 충고가 담긴 전보를 받았었죠. 돈 낭비하지 말고 필라델피아로 돌아가서 'Young Americans II'나 만들라고. 《1.Outside》를 만들고 비슷한 소리가 들리길래 내가 좋은 앨범을 만들었구나, 하고 생각했습니다."

　'나단 애들러의 수기'는 긴장감이 유지되는 가운데 "다음 회에 계속…"이라는 약속으로 끝을 맺는다. 당시 보위는 《1.Ouside》가 새천년까지 계속될 5개 연작 앨범 중 첫 번째가 될 것이라 귀띔한 바 있었다. 심지어는 1999년 잘츠부르크 페스티벌에서 이노, 그리고 연출가 로버트 윌슨과 함께 오페라를 무대에 올려 마무리를 지으려는 논의도 있었다(2000년 10월, 데이비드는 이렇게 인정한 바 있다. "오스트리아 잘츠부르크에서 공연을 하자는 얘기가 있었다는 건 알고 있다. 하지만 거기 연출가와는 전혀 맞지가 않았다. 올해 페스티벌에서는 제외되었다는 소리를 듣고 솔직히 얼마나 감사했던지!"). 보위는 이후 27시간짜리의 방대한 몽트뢰 세션 작업물들이 남아 있다고 밝혔다. "이 중 몇몇 곡은 《1.Outside》의 동반 앨범으로, 일종의 한정판 아카이브 앨범으로 내놓고 싶다"라고 말했던 그는, 2000년에는

《2.Contamination》이라는 제목 하에 포스트 프로덕션을 진행하고 있음을 확인해주기도 했다. 한편 2003년 3월, 오리지널 'Leon' 앨범의, 이전까지 들을 수 없던 최종 믹스 발췌분이 부틀렉으로 유출되어(1장의 'THE 'LEON' RECORDINGS' 참고), 성사될 수도 있었던 결과물의 매력을 맛보게 했다. 물론 확실히 구미를 당기는 작업이긴 했지만, 《1.Outside》의 줄거리를 잇거나 갈등을 해소해줄 새로운 몽트뢰 세션 정식 앨범을 기대하는 건 어리석은 일일 것이다. 1994년 『큐』 매거진에서의 인터넷 채팅에서 보위는 이렇게 말했다. "어떤 결말이나 결론을 기대하는 것… 반복되는 스토리-영화-내러티브 문화로부터 학습된 이런 기대감은 인생에 대해 완전히 부당한 기대를 품게 만듭니다." 브라이언 이노는 여기에 이렇게 답했다. "중요한 돌파구는 어떤 일에서든 시작과 끝 모두에서 페이드아웃이 일어난다는 사실을 인정하는 것에 있습니다. 전 항상 페이드인과 페이드아웃이 모두 있는 곡들을 좋아했죠. 그러면 당신이 듣고 있는 것이 저기 어딘가, 허공 속에 존재하지만 접근할 수는 없는, 더 크고 알 수 없는 것의 한 부분이라는 느낌을 받으니까요."

　우리 모두 알고 있듯, 후속 앨범은 결코 성사되지 못했다. 보위는 늘 그랬듯 다른 길로 들어섰고, 《1.Outside》는 늘 그랬던 것처럼 근사하고 수수께끼 같은 미결 상태로 남아 있다.

EARTHLING

RCA 74321 449442, 1997년 2월 (CD) [6위]
RCA 74321 449441, 1997년 2월 (LP) [6위]
Columbia 511935 2, 2003년 9월
Columbia 511935 9, 2004년 (2CD 한정반)

Little Wonder (6'02") | Looking For Satellites (5'21") | Battle For Britain (The Letter) (4'49") | Seven Years In Tibet (6'22") | Dead Man Walking (6'50") | Telling Lies (4'50") | The Last Thing You Should Do (4'58") | I'm Afraid Of Americans (5'00") | Law (Earthlings On Fire) (4'48")

2004년 재발매반 보너스 트랙: Little Wonder (Censored Video Edit) (4'10") | Little Wonder (Junior Vasquez Club Mix) (8'10") | Little Wonder (Danny Saber Dance Mix) (5'30") | Seven Years In Tibet (Mandarin Version) (3'58")

| Dead Man Walking (Moby Mix 1) (7'31") | Dead Man Walking (Moby Mix 2) (5'25") | Telling Lies (Feelgood Mix) (5'07") | Telling Lies (Paradox Mix) (5'10") | I'm Afraid Of Americans (「Showgirls」 OST Version) (5'13") | I'm Afraid Of Americans (Nine Inch Nails V1 Mix) (5'31") | I'm Afraid Of Americans (Nine Inch Nails V1 Clean Edit) (4'12") | V-2 Schneider (Tao Jones Index) (7'16") | Pallas Athena (Tao Jones Index) (8'19")

• 뮤지션: 데이비드 보위(기타, 보컬, 알토 색소폰, 샘플, 키보드), 리브스 가브렐스(프로그래밍, 신시사이저, 실제 기타 연주와 샘플링된 기타, 보컬), 재커리 알포드(드럼 루프, 어쿠스틱 드럼, 일렉트로닉 퍼커션), 게일 앤 도시(베이스, 보컬), 마이크 가슨(키보드, 피아노), 마크 플라티(프로그래밍 루프, 샘플, 키보드) | 녹음: 룩킹 글래스 스튜디오(뉴욕), 마운틴 스튜디오(몽트뢰) | 프로듀서: 데이비드 보위

《Earthling》은 'Outside' 투어 때 보위가 결성한 밴드와 그가 맺은 매우 특별한 관계에 바치는 축사였다. 1996년, 그는 앨런 옌톱에게 "아마도 내가 같이 작업한 연주자 그룹 중에서 가장 재미있는 사람들일 것"이라고 말했다. "스파이더스 때 이후로 밴드 작업을 하면서 그렇게 재미있고 만족스러웠던 적이 없었다." 그해 4월, 그는 본인이 원하는 사운드의 견본이 되는 〈Telling Lies〉를 몽트뢰에서 혼자 녹음했고, 이 곡은 'Summer Festivals' 투어 때 관중들에게 첫선을 보였다. 8월 말 보위는 필립 글래스가 보유한 맨해튼의 룩킹 글래스 스튜디오로 밴드를 데리고 갔는데, 우연히도 이 곳은 《Low》와 《"Heroes"》 교향곡들이 녹음된 곳이기도 했다.

여기서 새로 만난 중요한 얼굴은 엔지니어 마크 플라티였다. 그는 아서 베이커의 셰이크다운 스튜디오에서 수련을 거친 뒤, 《Graffiti Bridge》에서 프린스와, 룩킹 글래스에서 디-라이트 등의 아티스트들과 작업했던 뉴요커였다. 엔지니어링에 더해 여러 트랙을 같이 쓴 것 외에도, 그는 리브스 가브렐스와 함께 보위 아래 공동 프로듀서란에도 이름을 올렸는데, 보위에게 《Earthling》은 《Diamond Dogs》 이후 처음으로 자체 프로듀싱한 앨범이었다. "나는 내가 원하는 게 뭔지 정확히 알고 있었다." 보위는 이렇게 설명했다. "공동 프로듀서를 더 데려올 시간이 없어서… 그냥 내가 해버렸지." 속도와 즉흥성이 세션의 주안점이었다. "사전에 생각하고 들어간 것은 없었다. 굉장히 즉각적이고, 즉흥적이었으며, 그야말로 자기 스스로 만들어진 것이나 다름없었다. 곡을 쓰고 녹음하는 데에 2주 반 정도 걸렸고, 그다음 몇 주간 믹싱이 이어졌다. … 정말 빨랐다."

《Earthling》은 보위가 "사실상 좀 더 온순한 정글"이라고 묘사한 《1.Outside》의 〈I'm Deranged〉, 〈We Prick You〉 같은 트랙들과 'Outside' 투어가 들려준 〈Andy Warhol〉과 〈The Man Who Sold The World〉 등의 실험적인 재해석에서 등장한 테크노 스타일을 더 발전시킨 결과였다. 새로운 곡들이 깊숙이 들어가고 있는 음악적 영역은 1993년, 그의 친구가 테이프 하나를 보냈을 때 보위가 처음 주목하게 된 것이었다. "제너럴 레비 같은, 정통 캐리비언 런던 친구들의 음악이었다. … 정말 재미있다고 생각했다. 그 시대의 언어가 될 어느 새로운 리듬에 뒤지지 않을 만큼." 늘 그래왔듯 보위는 이 재료들을 변형시키고 전복시키는 데 관심을 가졌다. "우리가 라이브로 다루고 있던 그 모든 댄스 스타일을 병치시켜보겠다는 특정한 아이디어를 가지고 스튜디오로 들어갔다"라고 보위는 설명했다. "정글, 공격적인 록, 그리고 인더스트리얼 말이다." 《1.Outside》에서 시도된 컴퓨터를 활용한 무작위 컷업 작업도 다시 돌아왔다. 그때쯤 데이비드는 단어를 주면 무작위하지만 실제로 말이 되는 문장을 내뱉었던 이전 프로그램을 더욱 다듬어 'Verbasizer'라는 프로그램을 공동 디자인한 터였다.

《1.Outside》 세션의 실험정신은, 후일 데이비드가 설명했듯 새로운 앨범 작업에 직접적인 영향을 미쳤다. "《1.Outside》 작업 당시에 (가브렐스와 나는) 자그마한 기타 소리 조각들을 샘플링 키보드로 전달한 다음 그걸로 리프를 만들어보려는 아이디어를 가지고 있었다. 진짜 기타이기는 하지만 신시사이저처럼 조합이 이루어지는 것이다. 하지만 브라이언 이노가 -물론 가장 좋은 방식으로- 끼어들었고, 그래서 이번 앨범 전까지는 해볼 수 없었다." 보위가 『모던 드러머』에서 설명했듯, 재커리 알포드의 퍼커션 샘플도 이와 비슷하게 가내수공업 방식으로 만들어졌다. "그는 하루 한나절쯤 걸려서 스네어로 자기 나름의 루프를 만들었고, 120bpm 정도 속도의 패턴을 만들어냈다. 그러면 우리는 필요한 160까지 속도를 높였다. … 이후 그가 그 위에 실제 드럼 키트로 즉흥 연주를 얹었다. 그렇게 하면 기초가 되는 리듬에 대해서는 거의 로봇과 같은, 자동 기술적인 접근법

을 취하면서도, 정말로 자유롭고 해석적인 연주를 가미한 결과를 얻을 수 있었다." 이 인터뷰에서 그는 이렇게 설명하기도 했다. "내가 정말로 하고 싶었던 것은 70년대에 내가 했던 작업이나 이후로도 계속해온 작업과 그리 다른 것이 아니다. 바로 기술적인 것을 취해서 유기적인 것과 결합하는 것이다. 샘플이 되었든, 루프가 되었든, 혹은 컴퓨터로 작업한 무언가가 되었든, 그걸 옆에 데리고 작업하면서도 진짜 뮤지션의 자세를 잃지 않는 것이 나에게는 굉장히 중요했다."

〈Telling Lies〉와 《1.Outside》의 아웃테이크를 손본 〈I'm Afraid Of Americans〉에 더해, 일곱 개의 새 작업물이 앨범 트랙으로 추가됐다. 전해에 무대에서 부활했던 〈Baby Universal〉의 수정 버전과, 원래는 앨범 수록곡으로 예정되었으나 〈The Last Thing You Should Do〉에 밀려난 〈I Can't Read〉의 새 어쿠스틱 버전도 이번 《Earthling》 세션 중에 완성되었다. 후자의 경우는 싱글로 발매되었고 영화 「아이스 스톰」 사운드트랙에도 실렸으나, 〈Baby Universal〉의 새로운 버전은 끝내 빛을 보지 못했다. 9월 초, 〈Little Wonder〉와 〈Seven Years In Tibet〉이 'East Coast Ballroom' 투어 레퍼토리에 추가되었고, 같은 달에 〈Telling Lies〉는 인터넷으로 선공개되었다. 앨범 작업은 10월 동안 계속되었고, 보위의 브리지스쿨 자선공연 출연으로 인해서만 잠깐 중단되었다. 이 공연의 헤드라이너였던 닐 영이 보여준 스펙터클한 무대는 〈Dead Man Walking〉 가사에 영감을 주었다. 〈Telling Lies〉는 11월에 싱글로 공식 발매되었다. 앨범이 라이브로 선공개된 것은 1월 초 보위의 50세 생일 기념 공연에서 두 트랙을 제외한 전곡이 세트리스트에 포함되었을 때였다. 〈Little Wonder〉의 싱글이 1월 27일에 뒤따랐으며, 50세 생일 기념 분위기를 틈타 《Earthling》 앨범이 2월 3일에 마침내 발매되었다.

늘 그랬듯 해외 시장에서는 서로 다른 여러 포맷들이 발매되었다. 일본반에는 포스터와 가사 속지가 포함되었으며, 보너스 트랙으로 〈Telling Lies (Adam F Mix)〉가 실렸다. 홍콩에서는 〈Seven Years In Tibet〉의 북경어 버전이 보너스 CD에 포함되었으며, 프랑스반은 1996년 피닉스 페스티벌의 〈The Hearts Filthy Lesson〉과 〈Hallo Spaceboy〉 라이브 버전이 실린 한정판 프로모션 디스크와 함께 발매되었다. 소니에서 발매된 2004년 미국 리이슈(LEGACY 092098)에는 〈Telling Lies (Adam F Mix)〉, 〈Little Wonder (Danny Saber Dance Mix)〉, 〈I'm Afraid Of Americans (V1)〉, 〈Dead Man Walking (Moby Mix 2)〉 등이 함께 실렸으며, 2004년 콜롬비아에서 나온 2CD 영국반에는 13곡의 리믹스, 얼터너티브 버전, 1997년 투어 라이브 버전 등이 수록되었다.

《Earthling》은 수년간 보위가 받아본 것 중 가장 훌륭한, 심지어는 《1.Outside》에 쏟아졌던 전반적 호평마저 능가하는 좋은 리뷰를 이끌어냈다. 『NME』의 존 멀비는 "보위가 끊임없이 들려주었던 열성적 딜레탕트주의에 이번에는 뭔가 흥미로운 지점이 있다"고 하면서 이렇게 덧붙였다. "익숙한, 젠체하는 텍스트 위에 질주하는 백비트가 접목된다. … 신기원이라고 볼 수는 없지만 꽤 괜찮다." 『큐』는 앨범이 《Scary Monsters》 이후로 만나보지 못한 까끌까끌하고 소름 돋는 분위기로 가득하다"고 평했다. 『모조』는 "최신의 실험적 음악을 다듬어 메인스트림에 적용"한 점을 두고 보위를 호평하면서, "이 쿵쾅거리는 정글 리듬을 그가 다룬 방식은 현존하는 90퍼센트의 순수 드럼앤베이스 음악보다 훨씬 재미있다. … 보위는 나이를 먹어도 속도를 늦추고 말랑말랑해지는 것과는 거리가 멀다. 그는 세월의 흐름에 오히려 에너지를 얻은 것처럼 보이고, 그의 영감을 자극하는 끊임없이 쌓여가는 창작적 영향들과 문화적 모순들을 모두 담아내기 위해 점점 더 빨리 움직이고 있다. 물론 그는 젊은 친구들의 음악적 형식들을 끌어쓴다는 비난을 받을 것이다. 그러나, 쉰 살 먹은 록 음악가들이 다 그처럼 미래에 관심을 가지고 있다면 얼마나 좋겠는가?"

실제로, 보위가 최신 음악 유행에 편승하고 있을 뿐이라고 공격하는 이들도 많이 있었다. 마치 보위가 이런 걸 이전에는 한 번도 하지 않았다는 듯 말이다. 주류 언론과 음악 잡지 양쪽 모두가 〈Little Wonder〉에 힘입어 《Earthling》을 "드럼앤베이스" 내지 "정글" 앨범으로 낙인 찍은 것도 상황에 도움이 되지 않았다. 이런 설명은 명백히 부정확했음에도 보편적 인식으로 굳어지게 되었다. 물론 〈Little Wonder〉와 〈Battle For Britain〉의 공격적 사운드가 트리키, 골디, 특히 프로디지 등에 강한 영향을 받은 것은 맞다. 하지만 〈Little Wonder〉의 과시적인 유행성 드럼 루프 아래에서뿐 아니라 다른 어느 트랙에서도 느낄 수 있듯, 이 앨범은 전통적인 송라이팅 감성에 탄탄한 뿌리를 두고 있다. 〈Looking For Satellites〉나 〈Seven Years In Tibet〉를 듣고 정글이라

말할 사람은 아무도 없을 것이다. 이것들은 그냥 정통 보위 곡이다. 데이비드는 당시 "정글이 최우선인 앨범이라는 인상이 심어진다면 정말 싫을 겁니다"라고 말했으며, 이후 다른 지면을 통해 이렇게 덧붙이기도 했다. "리듬 사용 면에서 이 앨범은 드럼앤베이스에 빚을 지고 있지만, 저는 그 위에 놓인 것들에는 별 관심이 없습니다. 우리가 하고 있는 작업은, 예를 들면 골디, 혹은 다른 어떤 순수 드럼앤베이스 아티스트들이 하고 있는 작업과는 백만 광년 떨어져 있습니다."

가사 내용은 때로 잔인하게까지 들렸던 《1.Outside》 가사의 냉소주의에서 《Station To Station》의 영적 영토로 조심스레 귀환하고 있다. 〈Looking For Satellites〉와 〈Dead Man Walking〉은 그중에서도 특히 인류 전체가 겪는 고난을 감동적인 신랄함으로 그려내고 있다. "이 모든 곡의 공통적인 기반은 아마 무신론과 일종의 영지주의, 둘 사이에서 끊임없이 흔들리는 내 내면의 요구일 것이다"라고 보위는 『큐』에 밝혔다. "이 둘 사이에서 나는 자꾸 왔다 갔다 하는데, 왜냐하면 그 두 개는 내 인생에 정말로 중요하기 때문이다. 그렇다고 해서 교회가 내 가사에, 혹은 내 사고방식에 자리를 틀었다는 건 아니다. 나는 어떤 조직화된 종교에 대해서도 공감할 수 없다. 내가 찾기를 원하는 건 내가 살고 있는 방식과 내 죽음 사이의 영적인 균형이다. 그리고 바로 그 사이의 시기, 오늘부터 죽음 사이의 시간이 나를 매혹시키는 유일한 것이다." 물론 음악 자체도 언급했는데, 이렇게 결론내렸다. "정말 따뜻하고 희망차게 들린다. … 듣고 있으면 절로 행복해진다." 앨범 제목에 관해서는 이렇게 밝혔다. "지구를 이야기하는 것이었다. 인간과 지구상에 놓인 그의 순수한 집. 물론 내가 역대 가장 세속적인 사람의 겉모습을 하고 있는 데에서 오는 아이러니도 생각 안 해본 건 아니다."

미국인만으로 구성된 밴드와 함께 뉴욕에서 레코딩된 앨범임에도, 《Earthling》은 1970년대 이래 보위가 만든 것 중 가장 '영국적인' 앨범이기도 하다. 수년간 영향받은 미국과 유럽 본토 아티스트들의 이름을 늘어놨던 데이비드는 이제 영국의 젊은 아티스트들에게 다시 주의를 기울이고 있는 것처럼 들린다. 그리고 앨범 근저에 흐르는, 대서양 건너편 두 세력 간의 마찰은 〈I'm Afraid Of Americans〉 한 곡에만 국한된 것도 아니다. 보위가 마침내 자기 고향에 돌아온 영국 록의 영웅이라는 모종의 인식이 1993년 이래 점차 커져가고 있었고,

《Earthling》 발매와 그의 50세 생일이 겹침에 따라 영국 음악 언론은 그의 비평적 지위를 완전히 중흥시키는 데 이르렀다. 1996년 말, 스스로가 여전히 영국 사람 같냐고 느끼냐는 질문에 보위는 "그 어느 때보다도 지금 그렇다"고 답했다.

'Summer Festivals' 투어 때 그는 알렉산더 맥퀸과 그가 개빈 터크의 'Indoor Flag(실내 깃발)' 전시에 영감을 얻어 공동으로 디자인한 유니언잭 무늬의 프록코트를 입고 무대에 올랐다. 그것은 별로 개성적인 제스처는 아니었다. 유니언잭은 이미 음악 잡지들이 이끈 '브릿팝' 열풍에 걸맞는 평범한 액세서리가 되어 있었고, 『멜로디 메이커』나 『NME』에서 몇몇 밴드들이 둘러 입고 등장한 적도 있었기 때문이다. 《Earthling》 이후 유행은 광풍이 되었고, 스파이스 걸스에서 유리스믹스까지 모든 아티스트들이 주문 제작한 유니언잭 의상을 입고 브릿 어워즈에 등장하기에 이르렀다.

이미 90년대 초 모리세이가 양면적인 반응을 불러일으킨 국기 흔들기 퍼포먼스를 통해 논란을 초래한 바 있었지만, 보위는 1976년의 실수를 반복할 생각이 없었다. 《Earthling》 슬리브는 그 나름의 조용한 방식으로 보위가 다시 느끼고 있던 국가적 정체성의 의미를 비틀고 있다. 유니언잭 코트를 입고 카메라를 등진 그는 목가적 영국을 대표하는, 요란한 색감의 구릉지를 응시하고 있다. 블레이크의 유명한 시구 "푸르고 즐거운 땅(green and pleasant land)"을 연상시키는 이 장소는 크리켓, 크림 티, 그리고 프롬스 축제의 마지막 밤과 같은 영국인들의 향수를 불러일으킨다. 로도스의 거상 같은 자세를 취한 보위의 모습은 18세기 영국 화가 토머스 게인즈버러의 초상화 속 자부심에 찬 지주의 모습 못지않게 수년 전 《Ziggy Stardust》 슬리브에 모습을 비췄던, 외계의 풍경에 낯설어하는 고립된 방문자의 모습도 떠올리게 한다. "사진을 찍은 것은 프랭크 오켄펠스였다." 보위는 이렇게 설명했다. "영국 출신의 훌륭한 컴퓨터 디자이너 데이브 드 안젤리스가 내 앞에 약간의 영국 풍경을 집어넣었다. 촬영 당시 나는 뉴욕에 있었기 때문이다." 속지 슬리브에는 왜곡된 밴드원들의 초상 사진이 실린 가운데 보위의 1970년대 중반 로스앤젤레스 유배 시기를 상기시키는 이미지들도 들어 있다. 블러 처리된 조지 팔 스타일의 비행접시 이미지는 데이비드에 따르면 "말보로 담뱃갑 은박지로 만든 인공위성이다. … 내가 1974년에 만든 예술영화의 일부였다." 한

편 〈Little Wonder〉 싱글 슬리브에도 등장한 소용돌이 치는 패턴은 역시 로스앤젤레스 시절에 찍은, 그의 손가락 끝과 십자가의 '키를리언 사진(Kirlian photograph)'이다. 그는 키를리언 에너지를 이렇게 설명했다. "몸 전체에 걸쳐 흐르는 힘으로, 오라나 치료의 기적을 일으키는 사람들이 가진 에너지를 설명해줄 수도 있다. UCLA에서 연구를 한 셀마 모스 박사라는 여자 의사가 있었는데, 펜타곤이 그녀의 연구에 지원 자금을 댔다. 러시아가 키를리언 에너지를 조사하고 있다는 이야기를 들었기 때문이다. 그녀는 기계를 하나 만들었고, 나를 위해 한 장 찍어 주었다." 이 특별한 실험은 두 장의 키를리언 사진을 찍는 내용이었다. 첫 번째 사진은 데이비드가 다량의 코카인을 복용하기 직전에 찍은 것으로, 손가락 끝과 십자가의 윤곽선이 찍혀 있을 뿐이다. 30분 뒤에 찍힌 두 번째 사진이 《Earthling》 슬리브에 실린 지글대는 이미지인 것이다.

《Earthling》은 전작보다 빠르고, 록적이고, 활기찬 앨범이다. 그 직접성과 적어도 표면적으로는 줄어든 허세는 비평적으로도 상업적으로도 더 큰 성공을 주었다. 영국 차트에서 이 앨범은 6위에 오르며 《1.Outside》를 추월했고, 그래미 '최우수 얼터너티브 앨범 상' 후보로 지명되었다(수상작은 라디오헤드의 《OK Computer》였다). "이 앨범은 전혀 복잡하지 않다." 보위는 당시 이렇게 이야기했다. "어떤 면에서는 꽤 원시적인 음악이라 할 수 있다." 《1.Outside》의 정교한 예술성이 좀 더 중요한 성취라고 할 수 있겠으나, 《Earthling》이 선사하는 맹렬한 공격성이 아주 훌륭한 앨범을 만들고 있다는 사실을 부정할 필요는 없을 것이다. 보위의 가장 과소평가된, 10년간 일어난 창작력의 부활을 맛보고 싶은 이라면 두 앨범 모두를 반드시 구매해야 한다.

'HOURS…'

Virgin CDVX 2900, 1999년 10월 (렌티큘러 슬리브) [5위]

Virgin CDV 2900, 1999년 10월 [5위]

Columbia 511936 2, 2003년 9월

Columbia 511936 9, 2004년 9월 (2CD 한정반)

Music On Vinyl MOVLP 1400, 2015년 6월 (LP)

Thursday's Child (5'24") | Something In The Air (5'46") | Survive (4'11") | If I'm Dreaming My Life (7'04") | Seven (4'04") | What's Really Happening? (4'10") | The Pretty

Things Are Going To Hell (4'40") | New Angels Of Promise (4'35") | Brilliant Adventure (1'54") | The Dreamers (5'14")

2004년 재발매반 보너스 트랙: Thursday's Child (Rock Mix) (4'27") | Thursday's Child ('Omikron: The Nomad Soul' Slower Version) (5'32") | Something In The Air (「American Psycho」 Remix) (6'01") | Survive (Marius De Vries Mix) (4'18") | Seven (Demo Version) (4'05") | Seven (Marius De Vries Mix) (4'12") | Seven (Beck Mix #1) (3'44") | Seven (Beck Mix #2) (5'11") | The Pretty Things Are Going To Hell (Edit) (3'59") | The Pretty Things Are Going To Hell (「Stigmata」 Film Version) (4'46") | The Pretty Things Are Going To Hell (「Stigmata」 Film Only Version) (3'58") | New Angels Of Promise ('Omikron: The Nomad Soul' Version) (4'37") | The Dreamers ('Omikron: The Nomad Soul' Longer Version) (5'39") | 1917 (3'27") | We Shall Go To Town (3'56") | We All Go Through (4'09") | No One Calls (3'51")

• 뮤지션: 데이비드 보위(보컬, 키보드, 어쿠스틱 기타, 롤랜드 707 드럼 프로그래밍), 리브스 가브렐스(기타, 드럼 루프, 신스 및 드럼 프로그래밍), 마크 플라티(베이스, 기타, 신스 및 드럼 프로그래밍, 〈Survive〉 멜로트론), 마이크 레베스크(드럼), 스털링 캠벨(〈Seven〉·〈New Angels Of Promise〉·〈The Dreamers〉 드럼), 크리스 해스킷(〈If I'm Dreaming My Life〉 리듬 기타), 에버렛 브래들리(〈Seven〉 퍼커션), 마커스 세일스베리(〈New Angels Of Promise〉 베이스), 홀리 파머(〈Thursday's Child〉 백킹 보컬) | 녹음: 시뷰 스튜디오(버뮤다), 룩킹 글래스 스튜디오와 청 킹 스튜디오(뉴욕) | 프로듀서: 데이비드 보위, 리브스 가브렐스

1990년대 중반 보위가 상업적 주류화를 단호히 거부했음에도 불구하고, 'Earthling' 투어가 끝날 무렵 그의 사유재산은 놀라운 수준으로 불어나게 되었다. 1997년, 그의 자산 상장을 다룬 기사들이 매체 지면을 가득 메웠다. 타블로이드지는 이를 "보위 채권"이라고 불렀다. 데이비드가 자신의 백 카탈로그의 로열티를 5,500만 달러 대출에 대한 보증금으로 제시하고, 이후 자신에게 로열티 권리가 돌아올 때까지 합의된 시일 동안 대출을 되갚는다는 것이었다(그리고 실제로 로열티 권리는 10년 뒤 2007년 9월, 그에게 돌아왔다). 프루덴셜 증권은 매매 첫날 "보위 채권" 전체를 사들였다. 록 뮤지션이

이런 거래를 벌인 것은 최초였고, 이후 엘튼 존과 같은 아티스트들이 그의 전례를 따랐다.

또 1997년에 일어난 일은 보위가 2,850만 달러로 알려진 선지불금을 받고 자신의 백 카탈로그를 EMI에 되판 것이었다. 이로써 또 다른 재발매 프로그램의 길이 열리게 되었는데, EMI의 《Best Of…》 시리즈를 시작으로 1999년에는 제대로 된 앨범들이 나오게 된다. 보위는 새로운 자금 일부를 전 매니저 토니 디프리스가 보유하고 있던 퍼블리싱 권리를 사들이는 데 썼다. 이때 보위가 자기 인생의 슬픈 한 꼭지를 완전히 털어내버릴 수 있었다면 좋았을 것이다. 그러나 디프리스는 다음 10년 동안도 보위를 포함한 전 클라이언트들의 작업을 착취하기로 결심했다. 결국 변호사들이 선임되었고, 2012년 12월이 돼서는 데이비드 보위, 이기 팝, 존 멜렌캠프 같은 아티스트들의 거의 200곡에 가까운 작품에 대한 의도적인 저작권 침해로 940만 달러 위약금 판결이 디프리스에게 내려졌다. 하지만 이 모든 것은 먼 미래의 일이다. 그사이 이루어진 다양한 거래 및 투자로 1990년대 말이 되자 보위는 엔터테인먼트업계의 가장 부유한 인물을 꼽는 추측성 리스트 상단에 단골손님으로 등장하게 되었다.

1998년, 보위는 세상의 이목에서 벗어나 몇 가지 새로운 도전에 관심을 쏟았다. 본인의 순수예술 퍼블리싱 회사 '21', 영화 「에브리바디 러브스 선샤인」, 「일 미오 웨스트」 및 「라이스 아저씨의 비밀」 출연, 그리고 ISP 보위넷 설립이 바로 그것이었다. 이해에 그가 음악적 행보를 보이지 않은 것도 아니었다. 그는 2년 뒤 《liveandwell.com》으로 발매될 'Earthling' 투어 앨범 믹싱에 참여했고, 《Red Hot+Rhapsody》 자선 CD에 실릴 〈A Foggy Day In London Town〉도 녹음했다. 가장 신나는 소식은 그가 프로듀서 토니 비스콘티와 화해해서, 8월에는 17년 만에 스튜디오에 함께 들어갔다는 것이었다 (1장 'SAFE' 참고).

1998년 후반 보위는 버뮤다에서 리브스 가브렐스와 함께 새로운 곡을 작곡하는 데 대부분의 시간을 보냈다. 이곳은 1990년대 후반의 짧은 동안 보위의 거주지이자 작전 기지였다(1995년 그는 10년간 보유해온 머스티크 섬의 가옥을 팔았으며, 1998년 5월 언론 보도에 따르면 로잔에 있는 집도 450만 스위스프랑에 매물로 나왔다).

두 사람은 스튜디오 실험을 하는 대신 조리 있는 곡을 대량으로 써냈는데, 이런 작업 방식은 1980년대 중반 이후 보위가 거의 시도하지 않았던 것이었다. 데모는 기타로 녹음되었으며, 〈Thursday's Child〉나 〈The Dreamers〉의 경우에는 키보드로 녹음했다. "스튜디오에서 실험은 거의 없었다." 데이비드는 설명했다. "대부분은 간결한 송라이팅이었다. 그건 즐거웠다. 난 그런 식으로 작업하는 걸 여전히 좋아한다." 리브스 가브렐스는 앨범 전체의 송라이팅 크레딧을 보위와 나눠 가질 첫 협업자가 될 것이었다. "우리는 그냥 그렇게 하기로 동의한 것 같아." 데이비드는 이렇게 설명했다. "그도 전혀 놀라지 않았고!"

1999년 초, 두 사람은 런던과 파리에서 시간을 보내며 아이도스 사의 컴퓨터 게임 '오미크론: 더 노마드 소울'을 위한 곡 작업 및 데모를 진행했다(8장 참고). 파리에 기반을 둔 이 제작사의 게임 사운드트랙 제작 요청은 정식 앨범 세션의 도약판 역할을 하게 되었고, 《hours…》 앨범의 여덟 곡도 '오미크론'에 포함되었다. 가브렐스는 이후 '오미크론' 프로젝트의 조건들이 신곡의 스타일에 영향을 끼쳤다고 설명했다. "우선, 우리는 그냥 앉아서 스튜디오 들어가기 전에 기타랑 키보드로 작곡을 했다. 두 번째로, 게임에서 이 곡을 연주하며 등장하는 캐릭터들이 거리의 시위 가수여서 더 싱어송라이터적인 접근이 필요했다. 마지막으로, 주로 쓰이는 평범한 싸구려 인더스트리얼 메탈과는 정반대의 접근이었다."

2월에서 3월 동안 보위는 런던과 뉴욕에서 플라시보와 라이브 협주를 했는데, 여기서 그는 플라시보의 싱글 〈Without You I'm Nothing〉 녹음에도 참여했다. 비슷한 시기, 그는 마릴린 맨슨과 레드 핫 칠리 페퍼스의 앨범 제작을 해달라는 요청을 받았지만, 이런 제의를 고려하기에는 이미 너무 바쁜 상황이었다.

이해 봄, 보위와 가브렐스는 버뮤다의 시뷰 스튜디오로 들어가 레코딩을 시작했다. 5월, 앨범에 대한 공식 발표가 있기 한 달 전, 보위는 기자들에게 그와 가브렐스가 "수달간 엄청난 양의 곡을 써냈다"고 밝혔는데, 거의 100곡에 달하는 이들 곡의 대부분은 어쿠스틱풍이었다. "대부분은 우리 둘이서 레코딩을 하고 있다." 그는 이렇게 말했다. "리브스와 내가 대부분의 악기와 드럼 프로그래밍 등을 맡고 있다. 하지만 이 모든 작업이 얼마나 내밀한 느낌으로 다가오는지에 놀랄 것이다." 가브렐스는 이후 이들 중 〈Survive〉, 〈We All Go Through〉, 〈The Pretty Things Are Going To Hell〉은

원래 1999년 솔로 앨범 《Ulysses (della notte)》에 실릴 예정이었음을 고백했다. 그는 이렇게 설명했다. "앨범이 뚜렷하게 내면 성찰적인 방향으로의 전환을 취하고 있었다. 그것은 보컬을 감싸고 노래의 분위기를 지지하기 위해 다른 방식으로 기타 연주에 접근해야 한다는 것을 뜻했다. 공동 작곡가이자 공동 프로듀싱을 맡은 사람으로서 나는 기타 주자로서의 내가 노래 가사의 내용에 대응하도록 극도의 주의를 기울일 필요가 있었다."

보위는 앨범 세션을 위해서 《Earthling》의 마크 플라티와 《1.Outside》의 스털링 캠벨을 다시 초대했지만, 이들을 제외하면 《'hours...'》에는 일군의 신입 뮤지션들이 등장했다. 밴드 데이브 나바로의 마이크 레베스크가 퍼커션 대부분을 맡았고, 전 롤린스 밴드 멤버였던 크리스 해스킷은 〈If I'm Dreaming My Life〉에 객원 기타로 참여했다.

보위넷 '사이버 노래' 경연에서 우승한 알렉스 그랜트가 보위와 가브렐스의 곡에 가사를 완성한 〈What's Really Happening?〉에는 이미 많은 노력이 들어간 이후였다. 버뮤다에서 만들어진 백킹 트랙 위에, 1999년 5월 24일 뉴욕 룩킹 글래스 스튜디오에서 보컬 및 인스트루멘털 오버더빙이 진행되었다. 또 다른 트랙, 〈The Pretty Things Are Going To Hell〉의 리믹스 버전은 영화 「스티그마타」에 실릴 예정이었는데, 이 영화 스코어 음악은 마이크 가슨과 스매싱 펌킨스의 빌리 코건이 주도하고 있었다.

극단적인 전위성을 담고 있던 《1.Outside》와 《Earthling》에 뒤따른 이 새 작품은 송라이팅의 더 전통적인 분파로의 의식적인 회귀를 보여주었다. 어쿠스틱한 질감과 관습적인 멜로디의 감성은 《'hours...'》가 《Hunky Dory》의 후속작이 될 수도 있다는 발매 전 루머를 부추겼다. 데이비드는 이런 종류의 비교를 거부했으나, 앨범의 주 기조가 회고적이라는 데에는 동의했다. "내 나이대 많은 사람들이 느끼는 보편적인 불안을 포착하고 싶었다"고 그는 설명했다. "내 세대를 위해서 노래를 쓰려하고 있다고 볼 수도 있을 것이다." 이 앨범에서 보위는 1970년대 이후로 그가 들려준 바 없는 수준의 솔직함으로 기억, 꿈, 그리고 인간관계를 다룬다. 자주 반복되는 모티프는 지금의 상태와 그렇게 되었을 수도 있는 가능한 상태 사이의 멜랑콜리한 갈등 관계다. "'이랬다면 어땠을까?' 하는 식으로 인생을 바라보는 것이 나의 사적인 환상의 한 부분이었다." 데이비드는 『언컷』 매거진

에 밝혔다. "그 순간 일어나고 있는 것의 평행 우주를 몽상하는 것이 나한테는 아주 쉬운 일이었다. 꿈은 존재의 중요한 부분이라고 생각한다. 정말로, 우리가 해왔던 것보다 더 활용 가치가 많다고 말이다. 칼 융 같다고 할 수도 있을 것이다. 꿈의 상태는 우리 인생에 있어서 강력한 힘의 원천이다. … 그 다른 삶, 그 도플갱어의 삶은 나에게 아주 어두운 것이다. 꿈속에서는 자유의 느낌이 없다. 꿈은 탈출 메커니즘이 아닌 것이다. 거기선 '세상에, 여기서 벗어나야 해!' 하고 생각하게 된다. 여기보다 더 어두운 곳이다. 그래서 난 사실 깨어 있는 게 훨씬, 훨씬 좋다." 그는 앨범의 원제가 'The Dreamers'였다고 밝혔는데, 이 제안은 리브스 가브렐스가 "그러니까 프레디 앤드 더 드리머스의 그…?"라고 묻는 순간 기각되었다.

그에 따라 〈Something In The Air〉와 〈Survive〉는 악화되어버린 오래된 관계를 해부한다. 한편 〈If I'm Dreaming My Life〉와 〈Seven〉은 기억이 지속되는 것이고 의지할 만한 것인지에 대한 의구심을 표현한다. 또 〈What's Really Happening?〉과 〈The Dreamers〉, 그리고 〈The Pretty Things Are Going To Hell〉은 개인사의 무게 아래에 놓인 나이의 무력함을 생각해본다. 놀라운 것은 그런데도 이 앨범이 가지는 낙관주의의 감각이다. '시간'의 거침없는 흐름과 '내일'의 무자비한 전진이 보위의 초기 작품에서 불안감의 표상이었다면 《'hours...'》에서는 이런 피할 수 없는 것들과 적어도 부분적으로는 화해에 성공했다는 것이 느껴진다. 〈Thursday's Child〉에서 화자는 '내일을 향해 나를 던져 / 과거를 바라보며 그걸 놓아주도록throw me tomorrow / seeing my past to let it go'이라는 금욕적 탄원을 보낸다.

이 새로운 철학적 경향을 바라보는 데 있어 중요한 지점은 《'hours...'》가 보위의 다른 어떤 앨범보다도 더 노골적인 종교적 심상으로 가득하다는 사실이다. 《Earthling》에서 드러났던 애매한 영성주의도 여전히 엿보이지만, 그보다도 〈Word On A Wing〉 정도를 제외하면 전에 볼 수 없던 정도의 엄청난 양의 기독교 도상이 돋보인다. 실제로 1999년, 보위는 라이브 공연에서 〈Word On A Wing〉을 다시 부르기로 결정했다. 이 앨범은 성경을 다른 표현으로 바꾼 부분에다가 심지어 존 돈의 시까지 포함하고 있다. 삶과 죽음, 천국과 지옥, '신', '송가', '천사'를 가리키는 가사는 헤아릴 수 없

을 정도다. 가장 노골적인 것은 앨범의 제목 그 자체다. 보위는 ''hours...''라는 제목을 이렇게 설명했다. "우리가 살아온 시간을 반추하고, 살아갈 시간이 얼마나 남았는지에 관한 것이다. 또, 공통의 경험에 관한 앨범이기도 하므로, 'ours'를 가리키는 말장난도 분명히 있다." 『The Book Of Hours』라는 중세 시대의 기도서는 하루를 '호라이(Horae)'로 불리는 기도, 성서 낭독, 찬송가에 배정된 규범적인 시간으로 나눠 놓는다. 이 기도의 모음집이 'hours(시간의 것)'이자 'ours(우리의 것)'이기도 하다는 것은 보위의 믿음을 반영하는 것이다. "믿음 체계란 사실 개인적인 안정 시스템일 뿐이다. 어떤 돌에 새겨져 있는 게 아니라, 하룻밤 만에 바뀔 수도 있는 그런 종류의 체계를 만드는 것이 내 임무다. 내 노래가 그 임무를 수행한다."

앨범 슬리브의 사진 역시 기독교적 상징을 파고든다. 여기서 보위는 한 명이 아니라 두 명으로, 앨범이 전달하는 과거와 현재 자아 사이의 대화를 표현할 뿐 아니라, 중세 및 르네상스 시대 예술의 고전적 주제였던, 성모 마리아가 죽은 그리스도의 몸을 떠받치는 피에타를 의도적으로 환기한다(이는 열네 가지의 성로신공 중 하나를 구성하며, 그중 그리스도의 수난 장면이 〈Station To Station〉의 밑바탕이 된 바 있다). 장발에 묘하게 천사처럼 보이는 보위가 그의 이전 자아(길고 좁은 턱수염, 《Earthling》의 날카로운 헤어스타일 등)를 떠받치고 있다. 이는 새로운 음악적 자아의 탄생을 지시할 뿐 아니라, 삶과 커리어의 한 시기의 종료에 바치는 장송곡처럼 느껴지기도 한다. "피에타에서 영감을 받았다." 데이비드는 이렇게 확인해주었다. "하지만 더 이상 드레스를 입고 싶지는 않아서, 남자로 한 것이다. 삶과 죽음, 과거와 현재의 시각화라고 할 수 있다." 한편 앨범 뒷면 커버는 아담과 이브의 타락이라는 중세적 이미지를 불러오고 있다. 세 명의 보위는 아담, 이브, 그리고 가운데의 신을 상기시키고, 뱀은 중앙에서 똬리를 틀고 있다. 따라서 《'hours...'》를 열고 닫는 양면 커버는 타락과 구원이라는, 모든 믿음 체계는 물론 보위에게 있어서도 상수인 요소들을 불러오는 것이다.

슬리브 사진은 래드브로크 그로브의 빅 스카이 스튜디오에서 팀 브렛 데이가 촬영했다. 한편 여기서 보위가 십자가에 걸려 불타는 또 다른 정교한 구성물도 완성되었다. "우리는 먼저 보위를 촬영했고, 그다음으로 그의 모형을 만들어 전체에 불을 붙였다." 브렛 데이는 이후 설명했다. "리 스튜어트가 포스트 프로덕션 때 나머지를 맡았다. 낡은 것을 불태우자 그런 것이다. 그때는 그랬지만, 지금 내가 하고 있는 건 이거야, 하는. 사실 보위는 내심으로는 자신의 과거나 과거를 이야기하거나 과거 레코드를 듣고 싶어 하지 않는다. 오늘 하고 있는 것, 그 이전에 있었던 것에는 전혀 관심이 없는 사람이다. 그게 그의 가장 훌륭한 점이라고 생각한다." 《'hours...'》 부클릿에 이 십자가에 매달린 사진 중 한 장이 실렸다. 한편, 그래픽 디자이너 렉스 레이는 새로운 보위 로고를 만들었는데, 여러 색의 바코드 위에 새겨진 알파벳 글자와 숫자들이 서로 역할을 바꾸고 있었다.

새로운 노래들의 회고적인 어조와 가족과 인간관계에 대한 잦은 언급은, 《'hours...'》가 자전적인 앨범으로 여겨져야 하는지에 관한 불가피한 질문을 불러왔다. 데이비드는 이런 추측을 재빨리 부정했다. 그는 『언컷』에 다음과 같이 털어놓았다. "더 개인적인 작품이기는 하지만, 자전적이라고 부를지는 망설여진다. 어떤 면에서는 그렇지 않다는 게 작품 스스로 자명하다. 동시에, '캐릭터'일 뿐이라고 말하기도 했으니, 주의를 해야 할 것이다. 이건 픽션이다. 그리고 이런 작품을 낳은 사람은 분명히 꽤 환멸에 시달리는 이일 것이고, 불행한 사람일 것이다. 하지만 난 아주 행복한 사람인걸! … 한 개인이 이 나이쯤에 자주 느끼는 요소들을 포착하고 싶었다. … 그 뒤에 다른 콘셉트는 그다지 존재하지 않는다. 그냥 한 뭉텅이의 곡들일 뿐인데, 전체를 관통하는 한 가지는 아마도 이것들이 모두 자신의 삶을 회고하는 한 남자를 다룬다는 점일 것이다." 『뉴욕 데일리 뉴스』에 그는 또 이렇게 덧붙였다. "내 인생 가장 활기찬 12년을 보냈다. 환상적인 시간이었다. 그렇지만 행복한 앨범을 만들 수는 없다. 난 행복한 앨범을 갖고 있지도 않고, 그런 걸 쓰고 싶지도 않다."

『큐』와 함께한 또 다른 인터뷰에서 그는 이렇게도 말했다. "물론 이런 종류의 작품을 내면 사람들이 거기서 뭔가를 읽어내려 한다는 사실을 잘 알고 있다. 아마 어떤 멍청한 놈이 나타나서 이런 이야기를 할 거라고 꽤 확신한다. '아, 그거, 그건 형 테리에 대한 얘기야. 1969년에는 이 여자 문제로 아주 낙심했었지. 또 극복을 했을 때는…' 이런 일이 아주 흔하다. 그리고 내가 함축적인 작사가이기 때문에, 사람들이 -꽤 당연하지만- 가사를 자기만의 방식으로 해석하는 데 익숙해진 것이라고 본다."

1999년 8월부터, 이른바 '작업의 시간들(building hours)' 프로모션을 통해 앨범의 발췌분들이 보위넷에 사전 공개되었으며, 슬리브 이미지는 작은 사각형으로 쪼개져 여러 날에 걸쳐 공개되었다. 9월 21일, 전 앨범이 보위넷 및 제휴 레코드사 웹사이트에서 다운로드 형식으로 공개되어, 보위는 앨범 전체를 인터넷으로 판매한 최초의 대형 음반사 아티스트가 되었다.

《'hours...'》는 버진 레코즈를 통해 1999년 10월 4일 오프라인 상점에서 판매를 시작했다. 최초 발매반은 한정판 렌티큘러 케이스에 담겨 판매되었는데, 보는 각도를 바꾸면 케이스의 작은 굴곡들에 의해 피에타 이미지가 입체적으로 바뀌어 보였다. 일본반에는 (다른 국가에서는 싱글 B면이었던) 〈We All Go Through〉가 실렸으며, 한정판 프랑스반에는 같은 트랙과 함께 《'hours...'》 작업 내용을 기록한 비디오를 수록한 두 번째 CD가 포함되었다. 2000년에 등장한 12인치 픽처 디스크는 라이센스를 받지 않은 가짜였다. 《'hours...'》는 2015년까지 바이닐로 발매되지 않았다. 한편, 소니가 2004년 내놓은 미국 재발매반(LEGACY 092099)에는 보너스 트랙 다섯 곡, 〈We All Go Through〉, 〈Something In The Air (「American Psycho」 Remix)〉, 〈Survive (Marius De Vries Mix)〉, 〈Seven (Beck Mix 2)〉, 〈The Pretty Things Are Going To Hell(「Stigmata」 Film Version)〉이 실렸다. 콜롬비아 사의 2004년 두 장짜리 버전은 이 곡들 전부에 더해 총 12곡의 싱글 B면, 리믹스, 얼터너티브 버전이 실렸다. 이 아찔해진 정도의 다양한 믹스는 여기서 멈추지 않는다. 더 많은 얼터너티브 버전들이 대중에 발매되지 않은 내부 CD-R에서 등장했다. 한편 다양한 인스트루멘털, 보컬 및 모노 트랙들이 '오미크론' 게임 제작자들을 위해서 참고 자료로 준비되기도 했다.

전설로서 보위가 차지하는 입지가 또다시 증명되고 있었다. 그는 여러 '밀레니엄' 관련 투표에서 10위권에 올랐으며, 『선』이 뽑은 '세기의 음악 스타'와 『엔터테인먼트 위클리』 선정 '사상 최고의 솔로 아티스트'에도 얼굴을 비쳤다. 하지만 새 앨범을 향한 평단의 반응은 크게 엇갈렸다. 이번에도 일간지보다 음악 언론들이 더 호의적인 반응을 보였다. 『모조』의 마크 페이트레스는 앨범이 "걸작은 아니"지만 "한때는 그야말로 흠잡을 데 없던 경력에 대한 단순한 코다를 훨씬 뛰어넘는 의미를 갖는 3부작을 완성해낸다"고 평가했다. 『인디펜던트 온

선데이』는 "서서히 불타오르는 록 발라드로 만들어진 탄탄한 앨범"이라며 '이 주의 CD'로 꼽았다. 『큐』는 "풍성한 질감과 생생한 감정을 담은" 앨범이라며 별 네 개를 주며, "보위는 그 스스로를 제외하면 누구에게도 영향을 받지 않은 것처럼 들리는데, 더 나은 롤모델도 없었을 것이다"라고 덧붙였다.

그러나 『가디언』은 이 앨범을 "느릿느릿하고 힘이 들어가 있다"고 평했으며, 『인디펜던트』는 "틴 머신을 포함해 그가 만든 어떤 것보다도 나쁘다"고 여겼다. 『셀렉트』는 "보위가 더 인텔리한 스팅으로 변신한 것 같다"고 불평했고, 『타임 아웃』은 앨범을 《Tin Machine II》 이후 보위의 가장 무의미하고 두서없는 레코드"라고 깎아내렸다. 『NME』는 〈Thursday's Child〉는 "근사한, 압도하는 곡"이라고 평했으나, "앨범의 나머지는 쓸쓸한 기품을 생명력 없이 모방하고만 있다"며 "평범하기 짝이 없는 송라이팅"으로 힘이 빠지고 있다고 불평했다. 『선데이 타임스』의 마크 에드워즈는 작곡 및 작사를 호평했음에도 리브스 가브렐스에 대한 불호를 숨기지 않았다. 그에 따르면 1990년대 동안 "보위는 1970년대의 영광스러운 정점 때와 같은 훌륭한 멜로디와 개성 있는 가사로 노래를 썼다. 안타깝지만, 그는 거기에 가브렐스가 불필요한 기타 레이어를 입혀서 초를 치도록 허용한다. 아마 가브렐스는 자기가 아방가르드라고 생각하는 것 같다. 아니다. 그는 그냥 의미 없는 소음을 만들어낼 뿐이다."

악평 일색인 것은 아니었다. 『스코츠맨』은 이 노래들이 보위의 명곡들에 비해 "훨씬 다치기 쉬운 새싹이기는 하지만, 반복 청취에 따라 점점 더 그 위상이 자라날 것이다"라는 예측을 내놓았다. 마크 페이트레스 역시 2주 전 발매되었던 EMI 재발매반들에 "뒤지지 않을 정도의 애정으로 《'hours...'》가 기억되리라는 조심스러운 예상"을 내놓았다.

토니 비스콘티는 《'hours...'》를 보위의 초기 레코딩에 대한 회귀로 여겼다. "굉장히 90년대 사운드이기는 하지만", 그는 기자들에게 이렇게 이야기했다. "송라이팅은 더 이해하기 쉬운 가사와 멜로딕한 사운드로 회귀했다." 비스콘티는 새로운 곡들이 "이해하기 어려운 가사를 부르는 그 이상한 보위가 아니라, 관계와 인생 경험에 대해서 아름다운 가사를 써내는, 그리고 60년대 때와 같이 드넓은 사운드스케이프를 가진" 보위를 드러냈다고 믿었다.

늘 그렇듯, 비스콘티의 평가에는 통찰력이 존재한다. 맞다. 12현 어쿠스틱 인트로와 근사한 멜로디는 표면적으로는 《Hunky Dory》와 닮아 있을지도 모른다. 그러나 〈'hours...'〉는 굉장히 현대적인 사운드를 들려준다. 프로그래밍된 신시사이저, 보코더 처리를 거친 보컬, 혹은 리브스 가브렐스의 응응대는 기타 이펙트는 믹스 전면에 한순간도 사라지지 않고 등장한다. 영국에서 이 앨범은 성공을 거뒀고, 《Black Tie White Noise》이래로 어떤 앨범보다도 높은 순위인 5위까지 올라갔다. 미국에서는 조금 덜한 성적인 47위에 그쳐, 《Earthling》의 39위에 미치지 못했다. 상업적 측면에서, 리드-오프 싱글 선정에는 역시나 아쉬움이 따른다. 〈Thursday's Child〉의 복잡한 멀티레이어 사운드는 어쩌면 차트에 내밀기에는 과도하게 도전적인 제안이었을지도 모른다. 후속 싱글로 발매된 두 아름다운 넘버, 〈Seven〉과 〈Survive〉의 즉각적인 어쿠스틱 사운드가 앨범을 히트로 이끌 수도 있었을 것이다.

꽤 괜찮은 상업적 성공에도 불구하고 《'hours...'〉는 궁극적으로 전작들의 광범위한 비평적 호응을 얻어내는 데 실패했다. 또, 《1.Outside》와 《Earthling》의 감각을 폭격하는 듯한 사운드 이후 공개된 이 앨범의 부드러운 톤도 많은 이들에게 놀라움 혹은 실망스러움으로 다가갔을 것이다. 송라이팅과 프로덕션 면에서 앨범은 이상하리만치 어수선하고 개성이 없으며, 가장 훌륭한 보위 앨범들에 비해 집중력과 공격성도 부족하고, 앨범의 공간만 채우려는 반갑지 않은 시도들이 감지되기도 한다. 하지만 1970년대에 관한 멋진 회고인 〈Survive〉나 탁월한 테크노 발라드 〈Something In The Air〉같은 이 앨범의 가장 훌륭한 순간들이, 이 앨범이, 여전히 록 음악의 가장 훌륭한 송라이터 중 하나의 작품임을 설득력 있게 상기시킨다는 사실을 부인할 이도 드물 것이다. 《'hours...'〉는 1980년대 중반 이후 보위의 어떤 앨범보다 공격성을 결여한 예술적 선언이다. 그러나 그 자체만 놓고 보았을 때는 분명한 성과를 거두었다. 멜랑콜리하고 풍성한, 그리고 종종 강렬하게 아름다운 곡들의 모음집이자, 곧 더 멋진 성과를 거두게 될 새롭게 성숙한 송라이팅으로 나아가는 필수적인 디딤돌이었던 것이다.

LIVEANDWELL.COM

Virgin/Risky Folio, 2000년 9월

Disc 1: I'm Afraid Of Americans (5'19") | The Hearts Filthy Lesson (5'33") | I'm Deranged (7'11") | Hallo Spaceboy (5'11") | Telling Lies (5'18") | The Motel (5'44") | The Voyeur Of Utter Destruction (As Beauty) (5'48") | Battle For Britain (The Letter) (4'35") | Seven Years In Tibet (6'19") | Little Wonder (6'15")

Disc 2: Fun (Dillinja Mix) (5'52") | Little Wonder (Danny Saber Dance Mix) (5'30") | Dead Man Walking (Moby Mix 1) (7'31") | Telling Lies (Paradox Mix) (5'10")

• 뮤지션: 3장 "EARTHLING 투어' 참고 | 녹음: 라디오 시티 뮤직홀(뉴욕), 파라디소(암스테르담), 피닉스 페스티벌(스트래트포드 어폰-에이번), 메트로폴리탄(리우데자네이루) | 프로듀서: 데이비드 보위, 리브스 가브렐스, 마크 플라티

1997년 'Earthling' 투어가 끝난 직후 보위의 기타리스트 리브스 가브렐스는 밴드가 "《Earthling》 느낌의 후속작을 내놓을" 수도 있지 않을까 하는 기대를 갖고 있었다. "《Aladdin Sane》이 《Ziggy》를 따랐던 것처럼, 전작에서 도출된 작품으로써 말이다. 음악은 진화했고, 밴드의 연주는 훌륭했으며, 시간적으로도 기회가 분명히 있었다." 하지만, 보위는 그 대신 'Earthling' 투어 동안 녹음된 많은 레코딩을 가지고 라이브 앨범을 편집해내기를 원했다. 그는 1998년 벽두부터 이 프로젝트에 착수했다. 가브렐스, 마크 플라티와 함께 라이브 레코딩을 믹싱하는 일에 더해, 그는 밴드를 다시 불러모아 새로운 스튜디오 트랙 두 곡을 만들었다. 미묘한 드럼앤베이스 곡 〈Fun〉과 밥 딜런의 〈Tryin' To Get To Heaven〉의 커버였다.

이 앨범은 원래 온전한 상업적 발매를 염두에 두고 제작된 것이었지만, 이후 가브렐스가 설명했듯 "슬프게도 버진 사는 1998년 겨울에 접수된 이 음반 발매를 거절했다. 눈에 보이는 것 외에도 안 좋은 소식은, 데이비드와 마크 플라티 그리고 내가 곡을 모으고 편집하는 데 쏟은 모든 시간을 고려하면 내가 원했던 《Earthling》 후속작을 다 쓰고 녹음까지 할 수 있었으리라는 것이다." 보위와 가브렐스는 그 대신 《'hours...'〉 작업에 착수했다.

이 취소된 음반의 많은 트랙들은 이후 보위넷 회원들에게 다운로드 형식으로 제공되었으며, 마침내 2000년

9월 13일에는 이 앨범의 수정 버전이 한정판 더블 CD 앨범으로 발표되었다. 음반은 보위넷 구독자들에게 독점적으로 무료 배포되었다. 식별할 수 있는 카탈로그 넘버도 없고, 아트워크와 라이너 노트도 보위넷 회원들이 만든 이 《liveandwell.com》은 보위 앨범 중에서 기이한 위치를 차지하고 있다. 하지만 발매 상황의 특수성에도 불구하고 이 앨범은 의심의 여지 없는 '공식' 앨범이다.

슬리브 노트는 〈The Hearts Filthy Lesson〉이 1997년 피닉스 페스티벌에서 가져온 것이라고 주장하고 있지만, 이 앨범에 실린 버전은 그보다 1년 전인 1996년 7월 18일에 같은 피닉스 페스티벌에서 녹음된 것이다. 첫 번째 디스크의 나머지 곡들은 1997년 투어 중 세 공연에 걸쳐서 골라 모은 것이다. 〈I'm Afraid Of Americans〉와 마지막 3개 트랙은 10월 15일 뉴욕 GQ 어워즈, 〈Hallo Spaceboy〉와 〈The Voyeur〉는 11월 2일 리오, 그리고 나머지 3개 트랙은 6월 10일 암스테르담(같은 공연의 〈Pallas Athena〉와 〈V-2 Schneider〉 라이브 버전은 이미 공개된 바 있었다)에서 선보였다.

《liveandwell.com》은 아름다운 믹싱을 거친, 1990년대 중반 보위의 라이브 무대에 관한 대단히 인상 깊은 기록물이다. 이 앨범은 분명 찾아 들어볼 만한 가치가 있다. 〈O Superman〉이나 〈V-2 Schneider〉 같은, 《Earthling》 투어의 희귀한 순간들을 수록할 공간이 없었음이 다만 안타까울 뿐이다. 보너스 디스크에는 데이비드가 특히나 선호한 《Earthling》 싱글 믹스 버전들이 실려 있으며, 다른 곳에서는 들을 수 없는 〈Fun〉의 'Dillinja Mix'도 여기서 들을 수 있다. 밥 딜런의 곡 〈Tryin' To Get To Heaven〉의 스튜디오 버전은 포함되지 않았으며, 스페인 라디오 방송에서 일회성으로 공개된 후에는 조용히 잊고 말았다.

TOY
(미발매)

• 뮤지션: 데이비드 보위(보컬, 키보드, 스타일로폰, 만돌린), 얼 슬릭(기타), 게일 앤 도시(베이스), 마이크 가슨(키보드), 마크 플라티(베이스, 기타), 스털링 캠벨(드럼), 리사 저마노(어쿠스틱 바이올린, 일렉트릭 바이올린, 리코더, 만돌린, 아코디언), 게리 레너드(기타), 쿠엉 부(트럼펫), 홀리 파머(백킹 보컬), 엠 그리너(백킹 보컬) | 녹음: 시어 사운드 스튜디오와 룩킹 글래스 스튜디오(뉴욕) | 프로듀서: 데이비드 보위, 마크 플라티

2000년 6월 글래스톤베리에서 영광스러운 복귀 의식을 치루기 전에, 보위는 이미 자신의 투어 밴드와 함께 새로운 앨범을 녹음하고자 하는 의도를 분명히 한 바 있었다. "평소와는 좀 다른 원천에서 여러 곡들을 끌어모았고 스튜디오를 예약해 놓았다." 그는 같은 달에 이렇게 밝혔다. 이는, 그의 다음 프로젝트가 전해에 공연하기 시작했던 1960년대 시절 곡들의 재녹음이 될 것이라는 의혹을 부추겼다. "'Pin Ups II'라기보다는 'Up Date I'이라고 해두자." 그는 이렇게 덧붙였다.

과연 2000년 7월, 'Toy'라는 가제가 붙은 새 앨범 작업이 시작되었다. 프로듀서 마크 플라티는 이후 이렇게 회상했다. "뉴욕 시어 사운드에 라이브 밴드를 한데 모아놓고, 모두 준비시킨 뒤, 전속력으로 달려나갔다. 여러 곡들을 전에 리허설 해놓았기 때문에, 이번에는 다들 어느 정도 준비가 되어 있었다. 목표는 느슨함과 신속함을 유지하고, 너무 깔끔하게 다듬거나 완벽을 추구하지 않는 것이었다. 그 결과, 9일 만에 13곡의 기본적인 트랙들을 얻을 수 있었다. 그 단계에서 곡마다 오버더빙을 조금씩 입혔는데, 토니 비스콘티가 이 중 두 곡에 자기가 입힌 현악 편곡을 위해 14인조 섹션도 지휘했다." 시어 사운드에서 플라티를 보조한 것은 엔지니어 피트 케플러로, 이전에 엔지니어링을 맡은 뮤지션으로는 브루스 스프링스틴이 있었고, 그 당시에는 캘리포니아의 얼터너티브 록 밴드 일즈(Eels)의 라이브 사운드를 맡고 있었다.

《Toy》를 위해 재녹음된 빈티지 곡들은 〈The London Boys〉, 〈Liza Jane〉, 〈I Dig Everything〉, 〈Can't Help Thinking About Me〉, 〈You've Got A Habit Of Leaving〉, 〈Baby Loves That Way〉, 〈Conversation Piece〉, 〈Let Me Sleep Beside You〉, 〈Silly Boy Blue〉, 〈In The Heat Of The Morning〉, 〈Karma Man〉 등이 있었다. 이 중 마지막 곡은 〈Secret 1〉이라는 이름으로 기록된 곡에 밀려 예정 트랙리스트에서 삭제되었다. 〈Secret 1〉은 게일 앤 도시가 가장 좋아하는 레코딩이었으며, 아마도 전설적인 지기 시대 데모곡 〈Shadow Man〉의 새로운 레코딩이었을 가능성이 높아 보인다. 아카이브의 곡을 되살리는 것 외에도, 《Toy》 세션 후반에는 신곡 〈Afraid〉와 〈Uncle Floyd〉가 형태를 갖추게 되었다. 데이비드에 따르면 두 곡은 모두 그가 "60년대 때 만들었을 법한" 스타일로 작곡되었다. 두 곡은 이후 《Heathen》에서 부활하게 되며, 이때 〈Uncle Floyd〉

는 〈Slip Away〉라는 새로운 제목을 달게 된다. 보위는 또한 팬들에게 "60년대 곡 중 몇은 발매는커녕 레코딩도 되지 않았던 것들이니, 이번에 쓴 다른 어떤 곡들 못지않게 새로울 것이다"라고 전하기도 했다. 그가 가리키는 곡은 아마도 〈Hole In The Ground〉와 정체를 알기 어려운 〈Miss American High〉일 텐데, 후자의 경우 보위의 퍼블리싱 회사 니플 뮤직이 등록한 제목으로, 이 세션 중에 녹음된 것으로 보인다. 또 다른 신곡인 〈Toy〉는 이후 〈Your Turn To Drive〉로 제목을 바꿔 달았다.

시어 사운드에서의 첫 세션 이후, 레코딩은 최고의 경사로 인해 두 달간의 휴지기를 맞았다. 2000년 8월 15일 오전 5시 정각 직후, 데이비드와 이만의 딸 알렉산드리아 자라 존스가 뉴욕에서 태어났던 것이다. 데이비드는 출산을 돕고, 아기의 탯줄을 잘랐다. "내 인생에서 가장 행복한 시간을 보내고 있다"라고 이만은 『헬로!』의 독자들에게 밝혔는데, 이들 부부는 다음 달 이 매거진을 통해 당연하지만 아주 아름다운 화보를 내놓는 일을 허락했다. "온 가족이 내 곁에 있다. 알렉산드리아가 우리 모두가 모일 수 있는 원동력이 되어주었다. 내 영혼이 비로소 완성된 느낌이다." 데이비드가 이렇게 동의했다. "하룻밤 사이 우리의 삶이 믿기 어려울 정도로 풍요로워졌다." 깔릴 정도로 많은 출산 선물을 받은 데이비드와 이만은 팬들과 지지자들에게, 본인들에게 선물을 보내는 대신 '세이브 더 칠드런'에 기부해달라고 부탁했다.

한편, 《Toy》 세션이 중단되었던 두 달간 마크 플라티는 피트 케플러의 동료 밴드 일즈의 뉴욕 공연에 참석했다. 이들의 라이브 공연진에는 때마침 다양한 악기를 다루는 뮤지션 리사 저마노가 가담해 있었다. "몇 곡을 듣고 리사의 솔로 레코딩과 다른 아티스트들과의 협업에 대해 알게 되자, 그녀를 보위 앨범에 데려와야 한다는 걸 깨달았다." 플라티는 후일 설명했다. 플라티의 제안에 따라 밥 딜런, 이기 팝, 셰릴 크로우, 존 멜렌캠프 등과 작업한 경력이 있던 그녀는 샘플 작업물 몇을 보위에게 보냈다. 보위는 즉시 그녀에게 연락을 취했고, 9월 말 두 사람은 플라티의 홈 스튜디오에 모여 여러 인스트루멘털 오버더빙 녹음을 했다. "리사는 정말로 열심히 했다." 플라티는 회상했다. "기상천외한 악기를 대량으로 끌고 와 온갖 파트를 연주했다. 보통보다 1옥타브 낮춘 전자 바이올린도 있었고, 1920년대 깁슨 만돌린도 있었고, 낡고 조그마한 거북 등껍질 같은 청록색의

호너 아코디언도 있었다. 아코디언 스트랩이 너무 낡아서 제발 한 곡이 지나갈 동안만 붙어 있어달라고 (덕트 테이프의 도움 아래) 빌어야 했다."

"데이비드는 그 세션에 완전히 몰두해 있었는데 -이번에는 이틀쯤 내 집에서 같이 작업을 했다- 왜냐하면 8월부터 앨범 작업을 전혀 하지 않았고, 또 많이 들어보지도 않았던 차였기 때문이다. 작업에 완전히 몸이 달아올라 있었고, 노래들이 얼마나 근사하고 신선한지에 대해 즐거워하는 모습이었다. 정말 재미있고 흥분되는 작업이었다. 데이비드는 계속해서 리사의 연주에 관한 아이디어들을 불쑥불쑥 끄집어냈다. 그 두 사람이 첫 몇 분 만에 서로에게 적응해 음악적으로 완벽하게 호흡을 맞추는 모습이 참 보기 좋았다." 저마노 역시 이 경험이 아주 즐거운 것이었다고 이야기했다. "도착하자마자 그게 재미있을 것이란 분명한 예감이 들었다." 그녀는 회고했다. "마크는 어떤 규칙이나 기대되는 바가 없음을 분명히 했다. 그래서 '뭐든지 해볼 수 있고 뭐든지 환영인' 태도를 취할 만한 편안한 분위기가 형성될 수 있었다. 요즘 스튜디오에서는 이런 태도를 정말 찾아보기 힘들다. 그렇게 우린 왕성한 창작력으로 불타올랐고, 감정이나 에너지도 고조되었다. 레코딩이 그걸 증명한다. 실수도 많고, 생명력이 넘치며, 실험의 재미로 가득하다. 데이비드는 심지어 바이올린을 가지고 존 케일풍의 드론을 연주하기도 했다. … 듣기 좋았는데, 그가 그걸 나더러 해보라고 했다. 그는 아이디어가 떠오르면 진정으로 흥분했고, 마크와 나는 마치 아이가 자라듯 그 아이디어가 결실을 맺어가는 과정을 볼 수 있었다. 호기심 넘치고, 창의적이고, 두려움 없는 태도로 말이다. 그런 에너지 곁에 있을 수 있다는 게 너무 좋았다. 영감을 받았다." 플라티에게, 저마노의 오버더빙은 화룡점정이었다. "그녀의 연주, 특히 바이올린은 그야말로 마법이었고, 몇몇 곡은 덕분에 비로소 완벽해졌다. 마치 레코딩의 구상 단계부터 그녀가 밴드의 일원이었던 것처럼 느껴졌다. 이후에 채용된 게 거짓말 같았다."

오버더빙에 공헌한 다른 한 명은 역시 마크 플라티가 추천한 아일랜드 태생 기타리스트 게리 레너드였다. 그는 스푸키 고스트라는 이름으로 솔로 곡을 발표한 바 있었으며 이전 세션 작업으로는 로리 앤더슨, 신디 로퍼, 소피 B. 호킨스 등과의 레코딩이 있었다. 이 10월 세션 중에 보위, 플라티, 스털링 캠벨은 헌정 앨범 《Substitute: The Songs Of The Who》에 실릴

〈Pictures Of Lily〉를 녹음하기도 했다.

10월 20일, 데이비드는 잠시 레코딩을 멈추고 매디슨 스퀘어 가든에서 열린 VH1 패션 어워즈에 깜짝 출연해, 스텔라 맥카트니에게 '올해의 패션 디자이너 상'을 건넸다. 벤 스틸러가 차기 영화 「쥬랜더」에 포함될 본인이 상을 타는 장면과 가짜 인터뷰를 촬영한 것도 이 시상식 중이었다.

2000년 10월 30일, 룩킹 글래스 스튜디오에서 믹싱이 시작되었다. 이때 데이비드는 발매 날짜를 2001년 3월로 내다보고 있었다. 10월 말경에는 이렇게 말하기도 했다. "앨범 발매를 지원하기 위한 공연이 분명히 있을 것이다. 투어는 없다. 기억해두라. 그러나 지원 공연은 확실히 있을 것이다. 적어도 뉴욕에서는." 그는 "아주 기이한" 슬리브 아트워크를 디자인하는 중이라고 밝혔으며, 앨범 자체에 대해서는 이렇게 표현했다. "이미 내 기대치를 완전히 넘어섰다. 곡들이 너무나 생명력이 넘치고 다채로워서, 스피커 밖으로 튀어나올 것만 같다. 그렇게 오래전에 쓰인 곡들이라는 게 정말 믿기 어렵다." 그는 음악 스타일을 "꿈꾸는 것 같은, 때때로 이상한, 록킹하고, 슬프고, 열정이 있는, 그냥… 그냥 정말로 좋은" 것으로 설명했다.

2000년 7월 18일, 《Toy》 세션이 착수되고 있던 때에 EMI 사는 보위의 20장의 스튜디오 앨범들(《Space Oddity》에서 《Tin Machine》까지, 그리고 《1.Outside》부터 《'hours...'》까지)의 다운로드 버전을 발매함으로써 보위의 백 카탈로그에 대한 열의를 다시금 분명히 했다. 하지만 2001년 초가 되자 보위와 레코드 사 간에 불화가 있다는 게 분명해지고 있었다. 2월(데이비드가 티베트 하우스 자선공연에서 〈Silly Boy Blue〉를 공연했던 같은 달이었다. 그의 가장 조용한 공연이었을 것이다)에는 《Toy》 발매가 5월까지 연기되었다는 소문이 돌았으며, 이후에는 스케줄에서 완전히 사라지기에 이르렀다. 6월, 보위는 이렇게 밝혔다. "EMI/버진 사가 올해 스케줄에 많은 차질을 겪고 있는 것 같으며, 그로 인해 수많은 결과물들이 벤치 신세를 지고 있다. 《Toy》는 완성되었고, 세상에 나갈 준비가 되어 있다. 진짜 일정이 잡히는 대로 발표를 하겠다." 7월이 되자 그는 레이블과의 "믿기지 않을 정도로 복잡한 스케줄 협상"을 어두운 표정으로 언급했다. 결국 10월이 되자 그는 이렇게 공지했다. "버진/EMI 사가 스케줄 문제로 《Toy》 앨범 대신 '새로운' 앨범에 착수하기로 했다. 나는 괜찮다.

새 작업을 하는 건 아주 기쁜 일이다. 그러나 《Toy》도 아주 좋아하고, 이 앨범이 그냥 사라지게 놔두진 않을 것이다. 신문을 본 사람이라면 알 거다. EMI/버진 사가 자체적으로도 큰 문제를 겪고 있다는 걸. 그것도 한몫했다. 하지만, 다 지나가겠지."

토니 비스콘티는 이후 보위가 레이블의 발매 거부 결정으로 "크나큰 상처를 입었다"고 말했다. 2002년 초, 데이비드가 버진/EMI 사를 떠날 것임이 확인되었고, 3월에는 그가 자신의 ISO 레이블을 통해 새 앨범 《Heathen》을 발매하기 위해 콜롬비아 레코즈와 협상을 마쳤다는 소식이 들려왔다. 《Toy》는 공식적으로는 미발매반으로 남아 있지만, 여러 레코딩은 싱글 B면이나 보너스 트랙으로 모습을 비췄다. 〈Conversation Piece〉는 《Heathen》 보너스 디스크에 실렸고, 〈Shadow Man〉, 〈You've Got A Habit Of Leaving〉, 〈Baby Loves That Way〉 등은 2002년 여러 싱글 포맷의 B면으로 수록되었다. 〈Uncle Floyd〉와 〈Afraid〉는 《Heathen》을 위해 다시 작업되었다. 〈The London Boys〉의 일부는 발췌되어 보위넷 회원들에게 한정 다운로드로 공개되었으며, 2003년에는 〈Your Turn To Drive〉가 《Reality》 앨범을 온라인으로 구매한 사람들을 위해 독점 HMV 다운로드로 공개되었다. 이후 이 곡은 〈Let Me Sleep Beside You〉와 함께 2014년 《Nothing Has Changed》의 세 장짜리 에디션에 수록됨으로써 정식 CD 데뷔를 하게 되었다. "《Toy》는 사실상 이제 B면 곡들과 보너스 트랙의 저장고가 되어가고 있고, 꽤 고갈된 상태다." 보위는 2003년 말했다. "원래 작업했던 14곡 정도 중에서 7곡이 공개되어 있다. 굳이 말하자면, 여전히 옛날 노래 중에 다시 끌고 와서 살을 붙여 내놓을 만한 게 충분히 있을 것이다. 하지만 그거 아냐? 새 곡을 쓰는 게 먼저다. 그건 그냥 항상 그렇다."

몇 년 뒤, 《Toy》 세션의 14개 트랙(〈Karman Man〉, 〈Can't Help Thinking About Me〉, 그리고 레코딩이 되었는지조차 확실하지 않은 〈Miss American High〉 제외)이 유출되어 수집가들 사이에서 유통되기 시작했고, 2011년 3월에는 마침내 전체가 통으로 인터넷에 풀리기에 이르렀다. 보위의 새로운 작업물을 향한 갈증이 얼마나 컸던지 《Toy》 유출 사태는 센세이션을 일으켰고, 언론에도 널리 보도되었다. 유출된 트랙들은 공식 발매된 싱글 B면이나 보너스 트랙 버전들과는 다른 작업 단계에 놓여 있는 것이 많았다. 믹싱에도 많은 차이

가 있었고, 전체적으로 발매된 버전들에 비해 컴프레션이 부족했다. 따라서 이 유출된 곡들이 앨범에 실린 마지막 마스터 버전은 아니었으리라는 가능성이 커보였다. 의도된 트랙 순서가 뭐였는지에 대한 의문까지 더해지면, 유출된 《Toy》의 버전을 잃어버린 앨범의 완전체로 취급하기는 어렵게 된다. 그렇지만 이 곡들은 매력적이고, 황홀하며 아름답다. 또, 보위의 작업물이 대체로 그러하듯, 이 전 앨범과 다음 앨범을 잇는 분명한 창작적 징검다리 역할을 하고 있기도 하다. 유일한 의문은 애초에 왜 버진/EMI 사가 발매를 거부했느냐 하는 점뿐이다.

HEATHEN

ISO/Columbia 508222 9, 2002년 6월 [5위] (CD: 보너스 디스크가 실린 카드 케이스 한정판)
ISO/Columbia 508222 2, 2002년 6월 [5위] (CD: 쥬얼 케이스)
ISO/Columbia 508222 1, 2002년 6월 [5위] (Vinyl)
ISO/Columbia 508222 6, 2002년 12월 (SACD)

Sunday (4'45") | Cactus (2'55") | Slip Away (6'04") (SACD: 6'14") | Slow Burn (4'40") (SACD: 5'04") | Afraid (3'28") | I've Been Waiting For You (3'00") (SACD: 3'16") | I Would Be Your Slave (5'14") | I Took A Trip On A Gemini Spaceship (4'05") | 5.15 The Angels Have Gone (5'00") (SACD: 5'25") | Everyone Says 'Hi' (3'59") | A Better Future (4'11") (SACD: 3'56") | Heathen (The Rays) (4'17")

보너스 디스크: Sunday (Moby Remix) (5'09") | A Better Future (Remix by Air) (4'56") | Conversation Piece (3'52") | Panic In Detroit (3'00")

SACD 버전 보너스 트랙: When The Boys Come Marching Home (4'46") | Wood Jackson (4'48") | Conversation Piece (3'52") | Safe (5'53")

• 뮤지션: 데이비드 보위(보컬, 키보드, 기타, 색소폰, 스타일로폰, 드럼), 토니 비스콘티(베이스, 기타, 리코더, 스트링 편곡, 백킹 보컬), 맷 체임벌린(드럼, 루프 프로그래밍, 퍼커션), 데이비드 톤(기타, 기타 루프, 옴니코드), 스코치오 콰르텟[그렉 키치스(제1 바이올린), 메그 오쿠라(제2 바이올린), 마샤 무크(비올라), 매리 우튼(첼로)], 카를로스 알로마(기타), 스털링 캠벨(드럼, 퍼커션), 리사 저마노(바이올린), 게리 레너드(기타), 토니 레빈(베이스), 마크 플라티(기타, 베이스), 조던 루데스(키보드), 보르네오 호른스[레니 피켓(바리톤 색소폰), 스탠 해리슨(알토 색소폰), 스티브 엘슨(테너 색소폰)], 크리스틴 영(백킹 보컬, 피아노), 피트 타운센드(〈Slow Burn〉 기타), 데이브 그롤(〈I've Been Waiting For You〉 기타), 개리 밀러(〈Everyone Says 'Hi'〉 추가 기타), 데이브 클레이튼(〈Everyone Says 'Hi'〉 키보드), 존 리드(〈Everyone Says 'Hi'〉 베이스), 솔라 아킹볼라(〈Everyone Says 'Hi'〉 퍼커션), 필립 셰퍼드(〈Everyone Says 'Hi'〉 일렉트릭 첼로) | 녹음: 알레르 스튜디오와 룩킹 글래스 스튜디오(뉴욕), 서브 어번 스튜디오(런던) | 프로듀서: 토니 비스콘티, 데이비드 보위/〈Afraid〉: 데이비드 보위, 마크 플라티/〈Everyone Says 'Hi'〉: 브라이언 롤링, 게리 밀러)

버진 레코즈가 《Toy》의 발매에 관해 계속 갈팡질팡하는 중이었던 2001년 초, 보위는 프로듀서 토니 비스콘티와 재결합해서 새로운 스튜디오 프로젝트 작업을 시작했다. 그들이 온전한 길이의 앨범을 작업하는 것은 《Scary Monsters》 이후 처음이었다. 1980년대 초 비스콘티의 노골적인 인터뷰 까닭에 둘 사이에는 몇 년간 왕래가 없었으나, 1998년에 둘은 화해했고 이미 플라시보의 〈Without You I'm Nothing〉, 러스틱 오버톤스의 《Viva Nueva!》, 1998년에 녹음한 보위의 〈Safe〉와 〈Mother〉 등 다양한 일회성 스튜디오 작업을 함께한 바 있었다. 《Toy》의 세션 당시에도 이미 현악 편곡을 맡았던 비스콘티는 보위와 다시 함께 일하게 되었음을 기뻐했다. "아주 근래에 와서야 그가 다시 연락을 취했다. 그제야 나는 내가 얼마나 그를 그리워했는지를 깨달았다." 그는 말했다. "우리는 둘 다 성장했고 변화했기에, 다시 소통을 시작할 때가 된 것이다. 물론 나는 그가 자기 프라이버시에 대해서 얼마나 민감한지 알게 되었고 그것을 존중하는 법을 배웠다."

보위도 오래 기다려온 재회에 대해 비스콘티만큼이나 기뻐했다. "우리는 늘 가깝게 지내다가 말다가 했지만, 실제로 지난 몇 년 동안은 어떤 작업도 같이한 적이 없었다." 그는 2000년 10월에 이렇게 말했다. "그래서 내년에 나올 앨범 작업을 시작하는 것은 우리 모두에게 중요한 일이다. 둘 다 지난 몇 년 동안 분명히 많은 것을 배웠을 것이다. 어쩌면 그동안에 나쁜 레코딩 습관을 가지게 되었을지도 모른다. 하지만 토니와 나는 우리의 가장 큰 강점 중 하나가 틀에 박힌 결과물이 나오지 않게 하는 능력이라는 것을 알고 있다. 그러니 어려운 점은

당연히 많겠지만, 꽤 즐거운 일도 많을 것이다."

2001년 1월에 이미 곡을 쓰고 데모를 만들기 시작했지만 데이비드의 가정생활 때문에 새로운 세션 작업이 평소보다 더디게 진행되었다. 모두가 알고 있듯 보위의 최대 관심사는 딸 알렉산드리아였다. 그는 1970년대에 저지른 실수를 반복하지 않을 것이라고 기자들에게 공언했다. "내 아들이 어렸을 때, 나는 너무 많은 시간을 투어에 쏟았다. 나도, 내 아들도 같이 보내지 못한 시간들을 아쉬워한다. 다행히 아들이 여섯 살이 되었을 무렵부터는 내가 아들을 직접 키울 수 있었지만, 그 전까지 우리 집은 거의 한부모 가정이었다. 렉시에게는 같은 실수를 반복하고 싶지 않다." 데이비드는 『옵저버』에서 이렇게 말했다. 두 번째 아이의 아빠가 되는 일에 대해서 그는 다른 매체에서 이렇게 말했다. "정말 기쁘다. 솔직히 말해서, 음악에 집중하기 위해서 정말 안간힘을 써야 한다. 거의 방해가 될 지경이다. 음악이 말이다. 하지만 나는 '아빠 되기'와 '일하기' 사이의 균형을 찾기 시작한 것 같다. 뭐랄까, 다음 앨범에는 '버스의 바퀴는 뱅글뱅글 굴러가요…' 같은 가사가 있을지도 모른다."

그러나 이 시기는 보위의 가정에 희비가 교차한 때이기도 했다. 2001년 4월 2일, 데이비드의 어머니 페기 존스가 말년을 보낸 세인트 올번스 양로원에서 88세의 나이로 평화롭게 눈을 감았다는 소식이 들려왔다. 데이비드는 장례식에 참석했고, 케네스 피트는 한때 보위를 타블로이드지에서 공격했던 고모 팻 안토니우스와 그가 포옹하는 장면을 목격했다. 피트는 그의 행동이 "아주 아름다웠다"고 나중에 이야기했다. 불과 한 달 뒤에는 보위의 친구이자 동료인 프레디 버레티가 49세의 나이로 파리에서 세상을 떠났다는 소식이 전해졌다. 2001년에 그가 겪어야 했던 감정의 동요는 신곡들에 반영되어서, 곡의 상당수는 사별, 믿음, 생명의 유한성, 미래의 불확실성 등 무거운 주제에 대해 성찰하게 되었다.

"이번 앨범 작업을 시작하며 '너무 거창하지 않게 큰 질문들에 접근하는 가장 좋은 방법이 무엇인지'를 고민했다." 데이비드는 후일 설명했다. "불릴 목적으로 만들어진 진지한 노래" 모음집을 만드는 방식으로 접근하는 게 그 해결책이었다. 한편 그는 비스콘티와의 재결합이 "둘이 함께한 이전의 어떤 것도 되찾으려 하지 않았으면" 한다는 점을 분명히 했다. 따라서 세션 작업 시작 전에 "충분한 음악적 기틀을 가지고 있는 것이 매우 중요"했다고 보위는 말했다. "나는 개인적인, 또 문화적인

복원을 해내겠다는 아이디어를 가지고 작업에 착수했다." 후일 『인터뷰』 매거진에서 보위는 이렇게 설명했다. "나는 모든 것을 -내가 그동안 사용했던 모든 아이디어들, 모든 테크닉들을- 포착해내고 싶었다. 시대정신이라는 이름의 프리즘을 통과하는 동시에 말이다. 그 과정을 통해 나는 과거, 현재, 미래 어디에도 빚지지 않는, 자신만의 자율적인 장소 위에 떠 있고, 시대에 구애받지 않는 작품을 만들고 싶었다."

토니 비스콘티는 《Scary Monsters》 시절보다 보위의 작곡 실력이 뚜렷하게 늘었음을 발견했다. "화성과 화음 구조에 대한 지식이 대단히 늘어 있었다." 비스콘티는 나중에 말했다. "마지막으로 함께 일했을 때도 물론 훌륭했지만, 지금은 멜로디와 화음에 더 깊이가 생겼다. 나도 그동안 발전했으니, 우리는 같은 길을 따라 평행선을 그려온 것이다. 우리는 분명 같은 길이의 파장을 그려왔다. 그의 일부는 상업적인 성공을 바라지만, 그의 더 큰 부분은 엄청난 예술가적 진실성을 간직하고 있다. 그러므로 《Heathen》을 예술가적 선언으로 만드는 것이 그에게는 매우 중요했다."

《The Buddha Of Suburbia》 이후 처음으로, 데이비드는 모든 신곡들을 혼자 썼다. "내게는 내 음악을 주기적으로 변화시키려는 욕구가 있다는 게 점점 분명해지고 있다." 그가 2002년에 말했다. "내러티브가 있는, 잘 다듬어진 노래들이 있다. 그다음엔 실험적이고 상황주의적인 노래들이 있다. 그리고 세 번째로는 연극적인 모티프를 갖춘 시나리오 타입이 있다. 《Heathen》은 첫 번째 타입에 가까운 것 같고, 두 번째도 약간 가미되어 있다."

준비 작업은 뉴욕의 룩킹 글래스 스튜디오에서 수행되었다. 그곳에서 데이비드는 "정말 마음에 드는 음악들을 많이" 집합시켰다. "거의 40곡에 달했고, 심지어 더 많았을 수도 있다. 일종의 모티프들이었다. 완성된, 다 만들어진 작품들이 아니었다." 그의 설명에 따르면, 이 첫 세션의 의도는 "작곡가이자 소리를 한데 모으는 사람으로서 스스로를 재정립하고", 이어질 세션 작업의 뼈대를 세우기 위함이었다. "토니와 나는 각 곡들에 고유한 정체성과 특성을 부여하고 싶었다. 음악적 아이디어들의 폭풍에 휩쓸려 길을 잃지 않으면서 말이다."

결정적인 순간은 2001년 봄에 찾아왔는데, 보위가 회상했듯, 기타리스트 데이비드 톤이 새로운 스튜디오를 제안했을 때였다. "그는 '데이비드, 이 새 장소를 보러 가야 해'라고 말했다. 그곳의 분위기가 그가 가본 어

떤 스튜디오와도 다르다고 말했다." 문제의 장소는 알레르 스튜디오로, 사진가이자 음악가인 랜달 월레스가 캐츠킬 산맥의 글렌 톤체에 지은 곳이었다. 뉴욕에서는 북쪽으로 차로 두 시간 거리에 있었다. "거의 계시처럼 느껴졌다." 보위는 『인터뷰』에서 알레르를 처음 방문했던 순간을 이렇게 이야기했다. "문을 열고 들어가자, 앨범이 다루어야 하는 모든 것들이 하나의 초점으로 모여 나를 자극하는 기분이 들었다. 그때의 그 순간을 말로 표현하기는 어렵지만, 나는 그 순간 이미 가사가 무엇이 될지를 알았다. 가사들이 불현듯 내 머릿속에 쌓여 있었다. '다마스쿠스로 가는 길'처럼, 인생을 뒤바꾸는 경험이었다. 무슨 말인지 알겠나? 두 발이 공중에 붕 뜨는 기분이 들 정도였다."

글렌 톤체는 부유한 기업가 레이먼드 피트케언이 1920년대에 지은 고급 주택 지구였다. "그는 분명히 뱃사람들과 여기저기를 방랑했을 것이다." 보위가 말했다. "그곳 전체가 아이젠하워 시대 요트의 어떤 느낌을 가지고 있기 때문이다. 그 시대의 요트들은 아주 미국적이면서도 귀족풍이었지 않은가. 집의 모든 것이 나무로 되어 있었고, 크고 널찍한 메인 룸들이 있었으며, 구내는 사슴, 돼지, 곰들로 가득했다. 우리가 결국 스튜디오로 사용하게 된 다이닝룸은 천장 높이가 40피트였고, 저수지와 산맥이 내다보이는 25피트 높이의 창문이 나 있었다." 한 폭의 그림 같으면서도 척박한 주변 환경은 예상치 못한 방식으로 창의적 영감의 원천이 되었다. 물론 보위는 주로 뉴욕이나 베를린 같은 도시에서 작업하는 것을 선호해왔다. 그러나 보위는 "이 산꼭대기 위는 그저 예쁘기만 하지는 않는다. 이곳은 삭막하면서도 거친 뭔가가 있다. 그 조용한 분위기가 내 생각을 날카롭게 만든다. … 그 위에서 무슨 일이 일어난 것인지는 모르겠지만, 작가로서의 나를 뭔가가 일깨웠다."

후일 토니 비스콘티는 보위가 알레르에 도착한 지 수일 내에 "맹렬하게 곡들을 써 내려 갔다"고 말했다. "스튜디오는 그저 대단했고, 그곳만이 가진 어떤 바이브가 있었다." 그는 회상했다. "해발 2천 피트 정도로 엄청 높아서, 큰 저수지가 내려다보였다. 하늘에는 매가 날아다녔고 어떤 날엔 독수리를 봤다. 사슴이나 야생 칠면조 같은 것들도 보였다. 데이비드는 매일 아침 6시쯤 일어나서 그날의 곡 쓰기를 시작했다. 그가 아이디어를 좀 완성하면, 맷(맷 체임벌린)과 내가 10시 30분이나 11시쯤 스튜디오에 가서 첫 곡의 레코딩을 시작했다."

자유시간에 보위는 모비, 에르(Air), 리하르트 슈트라우스, 구스타프 말러, 그리고 코미디언 하모니스트(1930년대에 활동한 6인조 하모니 그룹)에 이르는 다양한 음악을 들었다. 〈Sunday〉나 〈Heathen (The Rays)〉와 같은 곡의 핵심적인 가사들은 보위가 처했던 새로운 환경에 직접적인 영향을 받았고, 가장 먼저 만들어진 곡들이기도 했다. "무거운 것들, 앨범의 주춧돌들은 그곳에서 지낸 시간의 초반에 썼다." 데이비드는 나중에 설명했다. "그것들을 완성하고 싶었다. 그리고 돌파구를 찾았다고 느껴진 이후에는 마음도 가벼워졌다."

8월과 9월에도 녹음은 알레르의 네베 룸에서 계속되었다. "우리는 하루에 10시간 정도만 작업했어요." 당시에 토니 비스콘티가 밝혔던 내용이다. "하지만 2주 안에 19개의 트랙을 커트했죠." 첫 레코딩들은 두 신입생, 퍼커셔니스트 맷 체임벌린과 기타리스트 데이비드 톤의 기여분과 함께 보위와 비스콘티에 의해 작업됐다. 체임벌린은 메이시 그레이의 《On How Life Is》, 엘튼 존의 《Songs From The West Coast》에 참여하고, 가비지, 피터 가브리엘, 토리 에이머스, 코어스와 협업하는 등 폭넓은 작품 활동을 자랑해왔다. 가장 최근에는 나탈리 머천트의 2001년 앨범 《Motherland》에서 연주했는데, 이 앨범도 알레르에서 녹음된 것이었다. "그의 작업은 명성으로 들어 알고 있기도 했고, 우리가 알레르 스튜디오를 보러 갔을 때 그가 나탈리와 함께 작업 중이어서 직접 이야기를 나눠볼 수 있었다." 보위가 나중에 설명했다. 한편 다양한 악기의 연주자이자 기타 '텍스처주의자(texturalist)' 데이비드 톤은, 2001년 9월에 《Heathen》 레코딩에 참여했는데, 『기타 플레이어』의 투표 어워즈 실험음악 카테고리에 두 번 선정된 바 있었다. 당시 그의 이전 작업으로는 본인의 'splattercell' 작업과 「쓰리 킹즈」, 「벨벳 골드마인」, 「위대한 레보스키」 등 여러 영화 사운드트랙 외에도 로리 앤더슨, 데이비드 실비언, 케이디 랭, 류이치 사카모토와의 협업이 있었다.

"우리 둘 다 함께 일해본 적 없는 음악가들과 일하기를 갈망했다." 보위가 『타임 아웃』에서 말했다. "그래서 나는 이제 7년째 함께하고 있던 내 밴드에게 '너희들은 다 해고야, 저리 꺼져'라고 말했다. 하하, 물론 농담이다. 나는 이렇게 말했다. '들어봐. 우리는 다음 앨범은 함께 작업하지 않을 거야. 하지만 예술적인 이유 때문이고, 그게 끝나면 다시 만나서 밴드로 나서게 될 거

야.'" 과거를 깨끗이 정리하고, 완전히 새로운 뮤지션들과 녹음을 한 것은 보위에게 처음 있는 일이 아니었다. 후일 비스콘티는 "뭔가 멋지면서도 독특한 것을 만들어내기 위해 어떤 특질들을 모아야 하는지 아는", 예측할 수 없고 흥미진진한 연주자들의 조합으로 앨범을 "연출"해내는 데이비드의 능력에 대해 경의를 표했다. 이 앨범에서는 보위 그 자신도 최근의 어느 앨범보다 많은 악기를 연주했다. 기타, 색소폰, 스타일로폰, 키보드(테레민과 《Low》에서 사용한 브라이언 이노가 1999년 선물한 EMS AKS 브리프케이스 신시사이저 포함), 심지어는 드럼까지 연주했다. 2001년 10월에 그는 들떠서 "《Diamond Dogs》, 어쩌면 《Low》 이후로 한 앨범에서 이렇게 연주를 많이 한 건 아마 처음인 것 같다"라고 말했다. 이와 같은 진전은 비스콘티의 적극적인 격려 덕분이었다. "대부분의 프로듀서와 함께라면, 나는 대체로 무언가를 연주하면서 평가받는 기분을 느낀다." 데이비드는 이렇게 설명했다. "내가 직접 연주하거나, 검증된 정식 연주자가 나를 대신하게 하는 두 가지 옵션이 있다면 보통은 후자를 택할 것이다. 물론 그렇게 하면 내가 냈을 법한 소리가 나지 않으니, 나중에 내가 나 자신을 걷어차게 된다."

비스콘티는 후일 〈Sunday〉나 〈I Would Be Your Slave〉 같은 일부 트랙에서는, 〈"Heroes"〉의 보컬 사운드를 부활시키기로 결정했다"고 밝혔다. 그가 25년 전 베를린에서 한 것처럼, 비스콘티는 세 대의 마이크를 가수에게서 점점 멀어지도록 배치했고, 각각의 게이트를 데이비드가 특정 음량 이상으로 부를 때만 열리도록 조정했다. "큰 스튜디오가 필요한데, 알레르의 룸은 크고 흡음 처리가 되지 않은 상태였다. 바닥과 벽에 쉬려 깊게 배치된 카페트 몇 개와 태피스트리뿐."

핵심 밴드에 더해, 여러 게스트 뮤지션들이 오버더빙을 녹음하기 위해 알레르까지 원정을 왔다. 그들 중에는 《Toy》의 세션 작업에 참여했던 아일랜드인 앰비언트 기타리스트 게리 레너드도 있었는데, 곧 보위 라이브 밴드의 핵심 멤버가 될 참이었다. 백킹 보컬리스트인 캐서린 러셀도 같은 경우였는데, 재즈, 가스펠, R&B 싱어인 그녀는 여러 뮤지컬 공연과 마돈나, 신디 로퍼, 샤카 칸, 스틸리 댄, 폴 사이먼 등의 세션 작업에 참여한 바 있었다. 세인트루이스 출신 싱어송라이터 크리스틴 영은, 토니 비스콘티가 그녀의 2000년 앨범 《Enemy》를 듣고 연락을 취한 사람이었다. 그녀는 이미 비스콘티와 솔로

곡을 녹음하기로 한 상태였고, 보위 앨범에 참여해달라는 요청을 기쁘게 받아들였다. 《Heathen》 세션 작업이 끝난 후 데이비드도 비스콘티가 프로듀싱한 그녀의 앨범 《Breasticles》에 게스트 보컬로 참여했다.

키보디스트 조던 루디스는 8월 말에 《Heathen》 앨범 제작에 참여했고 이전에 〈Mother〉와 〈Safe〉에서 키보드를 연주했으며 더 최근에는 프리팹 스프라우트의 2001년 앨범 《The Gunman And Other Stories》에서 토니 비스콘티와 함께 일했던 사람이었다. "데이비드 보위는 옵션이 많은 것을 좋아하지 않는다." 《Heathen》의 세션 당시 조던 루디스는 이렇게 말했다. "그는 본인이 어떤 마지막 결과물을 원하는지에 대한 충분한 생각을 갖고 있고, 그래서 사실상 그의 데모 테이프에 있는 게 그가 원하는 것에 가깝다."

조던 루디스는 보위가 원래 택했던 재즈 가수이자 피아니스트 아네트 피콕의 자리를 대신한 것으로 보인다. 2000년 10월, 오랫동안 기다려온 본인의 컴백 앨범 《An Acrobat's Heart》가 발매되었을 때, 피콕은 보위가 이듬해 1월에 같이 녹음을 하자고 부탁했으며 심지어 투어도 함께해줄 것을 제안했다고 기자들에게 말했다. 보위는 피콕의 오랜 팬이었다. 피콕은 1973년에 《Aladdin Sane》에서 신시사이저를 연주해달라는 부탁을 거절했지만, 그런데도 보위는 그녀와 메인맨의 계약에 중요한 역할을 했다. 메인맨을 통해 그녀의 노래는 애스트러네츠와 믹 론슨에 의해 커버되었다. 계획 단계 이상으로 나아가지는 못했지만, 기타리스트 로버트 프립과의 재회도 있었다. 데이비드와 프립은 킹 크림슨 2000년 투어의 마지막 시기에 뉴욕에서 만났다. 2000년 12월에 프립의 아내인 토야 윌콕스는 자신의 온라인 일기장에 "로버트가 데이비드 보위와 함께 작업할 것을 논의 중이다"라고 썼다. 그러나 이는 실현되지 않았다.

그렇기는 했지만 《Heathen》을 통해, 보위는 적어도 세 명 이상의 기존 기타리스트들과 다시 작업을 했다. 너바나 출신, 푸 파이터스의 데이브 그롤은 보위의 50세 생일 공연에서 보위를 백킹해주었는데, 이 앨범에서는 〈I've Been Waiting For You〉와 잘 어울리는 공격적인 기타 솔로를 녹음해주었다. "보위가 갑자기 전화해서 내가 어떤 노래에 기타 연주를 해줄 수 있냐고 물었고, 나는 '그럼요'라고 대답했어요. 그가 내게 곡을 보냈고, 나는 기타를 연주한 다음 그것을 다시 보내주었지요." 그롤이 나중에 회상했다. 비스콘티와 프리팹 스프

라우트의 앨범 작업을 함께했던 카를로스 알로마도 10월 중순 'Outside' 투어 이후 처음으로 보위와 다시 만나서 오버더빙을 녹음했다. 그러나 대부분의 비평가들의 관심은 피트 타운센드의 〈Slow Burn〉 참여에 집중되었다. 바로 전해의 《Toy》 세션 당시 녹음된 보위의 더 후 〈Pictures Of Lily〉 커버에 뒤이어, 이 둘은 '콘서트 포 뉴욕 시티'를 준비하던 일로 2001년 10월 뉴욕에서 만났다. 그달 말, 타운센드는 보위의 백킹 테이프를 기반으로 〈Slow Burn〉 오버더빙 연주를 녹음했다. 그는 보위의 앨범이 "음악적인 측면과 시각적인 측면 모두에서 놀랍고 감동적이고 시적이었다"고 팬들에게 전했다.

믹싱은 룩킹 글래스 스튜디오에서 10월에 진행됐다. 토니 비스콘티는 본래 《Toy》에 수록하기 위해 2000년에 레코딩된, 마크 플라티가 제작한 〈Afraid〉의 구성 요소들을 재작업했는데, 새로운 트랙과 같은 선상에 놓기 위함이었다. 《Toy》 세션의 또 다른 트랙 〈Uncle Floyd〉는 알레르에서 〈Slip Away〉라는 새로운 제목으로 완전히 다시 레코딩된 상태였다. 보위, 비스콘티, 카를로스 알로마가 〈Everyone Says 'Hi'〉의 보컬과 기타를 녹음한 것도 룩킹 글래스 스튜디오에서였는데, 이 트랙은 그 뒤 런던의 서브 어반 스튜디오에서 게스트 프로듀서 브라이언 롤링과 게리 밀러에 의해 완성된다. 《Heathen》 세션의 B면에는 〈Wood Jackson〉, 〈When The Boys Come Marching Home〉 그리고 수정된 〈Safe〉가 포함되어 있었다. 보위는 나중에 세션 작업들이 아주 성과가 좋아서 "어떤 곡을 뺄지 정하는 게 어려운 부분"이었다고 밝혔다.

새해에도 오버더빙은 간간이 계속되었다. 비스콘티는 전해 2월 티베트 하우스 자선공연에서 보위와 함께한 스코치오 콰르텟, 그리고 《Never Let Me Down》 이후 보위 팀에 새롭게 복귀한 색소폰 트리오 보르네오 호른스의 녹음을 추가했다. 그들은 2002년 1월 29일, 〈Slow Burn〉에 작업을 보탰다.

2001년 12월에 보위에게는 두 개의 서로 독립된, 중요한 진전이 있었다. 첫째로, 앞선 2년간의 몇 번의 실패 끝에, 평생의 흡연자 보위가 하루 60개비를 피우던 오랜 버릇을 끊어냈다. 이번에는 정말 영원한 금연이었다. 둘째로, 12월 15일에 데이비드가 버진 레코즈를 떠난다는 언론 보도가 나왔는데, 사람들이 얼마간 기다려오던 소식이었다. "목요일 아침, 보위의 사업 대리인 RZO는 '우리는 새로운 계약 협상에 관한 1년 전에 행사

되지 않은 연장 옵션을 고려하여 귀하의 요청을 정중히 거절합니다'라는 내용의 공문을 버진 레코즈에 발송하였다." 보위는 그들을 대신할 본인의 독립 레이블 ISO를 만들기 위한 절차를 밟고 있었다. "나는 너무 오랫동안 기업의 구조와 충돌해 왔다." 그는 설명했다. "일이 진행되는 방식에 동의하지 못했던 때가 많았고, 상당히 많은 곡을 생산해온 작가로서 모든 게 얼마나 느리고 굼뜬지에 좌절했다. 나만의 체제를 시작하기를 아주 오랫동안 꿈꿔왔고, 지금이 절호의 기회다." 알고 보니 보위는 발표가 있기 1년도 더 전에 이미 ISO를 레코드 레이블로 등록해놨던 것으로 드러났고, 이제 곧바로 영업을 시작할 준비가 되어 있었다. "나는 모든 경험을 인간적인 차원으로 유지하고 싶다." 그는 말했다. "ISO의 특성을 설명하라고 한다면, 기타리스트 로버트 프립의 표현을 빌려 '작고, 기동성 있고, 똑똑한 단체'가 되기를 지향한다고 하겠다."

2002년 3월, 콜롬비아 레코즈가 《Heathen》을 필두로 복수의 보위 앨범에 대한 마케팅과 배급을 담당하는 계약을 ISO와 체결했다는 발표가 들려왔다. 콜롬비아 레코즈의 회장인 돈 레너는 이렇게 말했다. "데이비드 보위는 우리 시대의 가장 독특하고, 영향력 있고, 흥미로운 아티스트 중 하나이며, 《Heathen》은 그의 믿을 수 없을 정도로 뛰어난 작품 목록에 훌륭한 부가물이 될 것이다. 이 앨범은 빈티지 보위를 연상시키는 뛰어난 곡과 퍼포먼스로 가득 차 있지만, 절대로 과거를 되돌아보지 않는다. 나는 이 앨범이야말로 전 세계의 청자들이 기다려온 바로 그것이라고 생각한다. 음악계에는 바로 지금 보위가 필요하다. 그리고 그가 콜롬비아를 새 둥지로 택했다는 사실이 우리는 대단히 자랑스럽다." 데이비드는 후일 『빌보드』에 이렇게 말했다. "그들은 내가 차트 친화적인 레코드를 만들게 할 아무런 시도도 하지 않았다. 내가 가져간 것을 그대로 수용했고 아주 기쁘게 받아들였다."

한편, 다른 사건들도 《Heathen》의 창작 과정에 영향을 끼치고 있었다. 2001년 11월에는 이만의 자서전 『I Am Iman』이 출판되었다. 서구세계의 미와 민족성 정치학을 다룬 대단히 매력적인 비주얼 에세이였다. 데이비드는 감동적인 서문을 썼고, 책은 애니 레보비츠, 허브 릿츠, 헬무트 뉴튼, 노만 파킨슨 등 유명 사진가들의 사진으로 장식되었다. 초판에는 데이비드와 이만이 직접 고른 트랙들이 담긴 한정판 CD가 딸려왔다. 수록곡

〈The Wedding〉, 〈Wild Is The Wind〉, 〈Loving The Alien〉, 〈As The World Falls Down〉, 〈Abdulmajid〉는 부부의 삶에서 데이비드의 작업이 차지하는 위치에 대한 흥미로운 통찰을 제공했다. 책의 아름다운 커버 사진은 뉴욕에 사는 스위스인 사진가 마르쿠스 클린코가 찍었는데, 《Heathen》 슬리브의 사진을 찍음으로써 곧 보위 설화에도 참여하게 되었다. 클린코의 뛰어난 《Heathen》 초상사진들은 2002년 초에 촬영되었고, 그의 파트너 이드라니에 의해 컴퓨터 처리되었다. 또 보위는 『I Am Iman』을 디자인한 영국인 디자이너 조너선 반브룩도 고용했다. 그는 《Heathen》의 특징적인, 뒤집힌 활자를 만들게 되었다.

제목에서 알 수 있듯 《Heathen》은 《1.Outside》, 《Earthling》, 《'hours…'》와 같은 1990년대 앨범들의 불안한 정신성을 이어나갔으며, 핵심적인 주제는 보위의 초기 작업들과 강한 연속성을 가지고 있었다. "일평생, 나는 사실상 같은 주제에 대해서만 작업을 해왔다." 그는 2002년에 말했다. "보여주는 방식은 달라졌을지 몰라도, 실제 말과 소재의 측면에서는 늘 고립, 포기, 공포, 불안에 관한 것들을 택해왔다. 그게 인생의 결정적 순간의 전부다." 《Heathen》의 어조는 직전의 《'hours…'》보다 훨씬 덜 지쳐 있고 덜 체념적이기는 했지만, 노화를 받아들이는 관점에 따른 어두운 정서는 더욱 강해졌다. "조용히 살다 보면 아주 행복한 순간도 있다." 『인터뷰』에서 보위는 이렇게 말했다. "그러나 당신이 더 이상 성장하지 않고, 몸에서 힘이 빠져나가기 시작하는 순간이 찾아온다. 특히 50대 중반에 들어서면 이제 스스로 젊다는 생각을 버려야 할 때임을 알게 된다. 젊음을 떠나 보내야 하는 것이다." 그러나 앨범에 대해서 그는 이렇게 덧붙였다. "그렇다고 앨범이 애처로워 보이게 하고 싶지는 않았다. '여기 한 늙은이의 회고록이 있습니다' 같은 느낌 말이다. 물론 나이 든 사람으로서의 생각과 경험을 표현하는 것이 부끄럽지는 않았다. 늘 기억하는 영국 동요 중에 이렇게 시작하는 것이 있다. '젊은이는 이렇게 말을 타요 따가닥 따가닥 따가닥 따가닥.' 끝은 이렇다. '늙은이는 이렇게 말을 타죠. 절룩, 절룩, 절룩, 그리고 도랑으로 떨어진다네.' 나는 스스로가 지금 '늙은이는 이렇게 말을 타죠' 단계에 있다는 것을 늘 마음에 두고 있다. 이 나이가 되면 어떤 일이 일어나는지에 대해 조금이라도 알려주고 싶었다. 여전히 의심들을 품고 있는지, 여전히 의문과 공포를 느끼는지, 그리고

젊었을 때 그랬듯 모든 것이 환하게 빛나는지 말이다. 작업에 시동을 걸기 위해 나에게 오랫동안 영향을 끼친 리하르트 슈트라우스의 노래를 사용했다. 그가 삶의 마지막 순간, 84세에 쓴 노래들(〈Four Last Songs〉)에서는 어떤 보편성 같은 것이 느껴진다. 나는 그 곡들이 이제껏 쓰인 가장 로맨틱하고, 슬프고, 가슴 아픈 노래들이라고 생각한다. 그 노래들을 〈Sunday〉, 〈Heathen (The Rays)〉, 〈I Would Be Your Slave〉, 〈5.15 The Angels Have Gone〉 같은 새 앨범 수록곡들의 견본으로 삼았다." 또 그는 군둘라 야노비츠가 1973년에 레코딩한 〈Four Last Songs〉에 관해서 나중에 이렇게 묘사했다. "… 초월적이다. 조용히 스러져가는 삶에 대한 사랑으로 욱신거린다. 다른 어떤 음악 작품이나 퍼포먼스도 나를 이런 방식으로 감동시키지 못했다."

그러나 보위는 나이를 다루는 페이소스에 대한 관심은 자기 연민과는 전혀 관계없는 것임을 힘주어 강조했다. "늙었다는 것이 문제라고 생각하지 않으며 젊었을 때의 사고방식으로 생각하지 않는 것에 거리낌을 느끼지도 않는다. 『옵저버』의 팀 쿠퍼에게 그는 이렇게 말했다. "내겐 '난 늙었지만 내면은 열여덟 살처럼 느껴져!' 같은 느낌이 없다. 정확히 내 나이처럼 느껴진다. 곧 쉰여섯 살이 되는 쉰다섯 살처럼 느껴진다는 것이다. 꽤 멋진 나이라고 생각한다. 나는 많은 것을 경험했고, 몇 년 전만 해도 어쩌면 가지고 있지 않았을 내가 누군지에 관한 감각을 지니고 있다." 또 다른 인터뷰에서 그는 이제 "인생에 대한 질문들이 갈수록 적어지고 있으며" 그 덕분에 "해결할 수 없는 질문들에 대답하는 일"에 집중할 수 있게 됐다고 말했다. "신곡들에서 그 질문들에 접근해가고 있다. 처음에는 '음, 내가 만약 이것에 관해 쓰면, 이제 쓸 거리가 아무것도 없어지겠군'이라고 생각했다. 그러나 그 뒤 나는 인생이 무엇에 관한 것인가가 계속 이어갈 만한 주제라는 것을 깨달았다. 그리고 그 순간, 나는 내가 표면만 건드려왔다는 자각이 들었다."

《Heathen》에 압도적인 어둠과 영적 절망의 분위기를 부여하는 것이 바로 그 지속되는 철학적 탐색이다. "아마도 작가로서 나의 가장 큰 능력은 덧없되 영원히 사라지지 않는 공포를 잡아내는 것일지도 모르겠다." 데이비드는 이렇게 말했다. "나는 정치적인 세계관으로 세상을 바라보는 일은 잘 못하지만, 흘러가는 의심의 덩어리들과 그 근본의 불안감을 포착하는 건 잘한다." 《'hours…'》를 지배했던 권태로운 회상의 분위기는

《Heathen》에서 더 임박한 존재론적 두려움의 정서로 대체되어 〈Sunday〉, 〈Afraid〉, 그리고 특히 타이틀곡에서 죽음에 관한 불안으로 드러난다. "이 앨범에는 확실히 공포의 아이디어가 강력하게 드러난다." 보위가 라디오 4의 「Front Row」에서 이야기했다. "실제로 그 모든 것의 기저에 있는, 개인적으로 가장 거대한 공포 중 하나는, 영적인 세계(spiritual life)가 없을지도 모른다는 공포감이다. … 나는 매일의 삶에서 그 공포와 마주한다. 머릿속을 떠나지 않는다. 영적 세계를 찾으려는 이 끔찍한, 빌어먹을 여정을 지속한다는 점에서 나는 아주 종교적인 사람(spiritual person)이라고 할 수 있을 것이다."

그의 작품이 종종 그러하듯, 보위는 전통적인 사랑 노래의 대화를 전복시켜 더 근본적이고 추상적인 개념들과 씨름하는 일련의 철학적 묵상록을 창조해낸다. 〈I Would Be Your Slave〉의 가사는 처음에는 그렇게 보이지만 순종적인 사랑의 노랫말과는 거리가 멀다. 한편 〈A Better Future〉에서 보위가 요청하는 대상은 연인이 아닌 신이다. "고집스럽다. 또 순진한 선언이기도 하다." 그는 가사에 대해 설명했다. "신이여! 당신이 세상에 대해서 아무것도 하지 않는다면, 당신의 계획도 우리의 지지를 받지 못할 것이다." 심지어 표면적으로는 쾌활한 〈Everyone Says 'Hi'〉도 사별에 대한 생각을 담은 곡이며, 타이틀곡은 삶이 점점 스러져간다고 느껴지는 순간을 다룬다. "불안과 영적인 탐색은 나의 일정한 테마였고, 내 세계관의 재료가 되어 왔다." 그는 말했다. "그러나 나는 내 노래들을 연애노래처럼 들리게 하고 싶었다."

"데이비드는 아주 쾌활했다." 비스콘티는 후일 『가디언』에 말했다. "그러나 이 노래들을 쓰는 아침에는 어딘가로 사라지곤 했다. 그가 고민들을 갖고 엄청나게 씨름하고 있다는 것을 알 수 있었다. 몇 주 뒤에 나는 그에게 말했다. '너 지금 신에게 직접 말을 걸고 있는 것처럼 보여.' 《Heathen》은 신이 사라진 세기에 관한 앨범이었다. 그는 황폐화한 우리 영혼을 이야기하고 있었다. … 어쩌면 그 본인의 영혼을 포함해서."

〈Slow Burn〉과 같은 트랙에서 선명하게 표현된, 앨범에서 되풀이되는 모티프에 대해서 보위는 이렇게 묘사했다. "무엇보다 내 딸의 미래에 대한 공포감이다. 딸이 태어난 이후 작가로서의 나는 변화하게 되었다. 책임감의 무게중심이 이동하고 있는데, 나와 이만이라는 연인으로서의 고민을 접어두고 렉시에 대해서, 그 아이의

세상이 어떨 것인지에 대해 생각하고 있다." 딸의 세대를 대변하는 이 불안감은 〈A Better Future〉에서의 보위의 요구에 가장 선명하게 드러나 있다. "21세기에 대한 장밋빛 전망을 갖고 있었다. 정말이다." 데이비드는 『옵저버』에 말했다. "1998년과 1999년에는 그런 생각에 들떠 있었다. 하지만 내 예상과는 다른 세상이 되었다. 당신이 당신의 자녀를 어떤 세상으로 데려오게 되었는지는 부모로서의 아주 전형적인 고민일 것이다."

발매 시기를 고려할 때, 그리고 보위가 뉴욕에서 거주하면서 작업했다는 사실 때문에, 많은 해설가들이 《Heathen》의 파국을 앞둔 듯한 주제의식을 일부 2001년 9월 11일에 일어난 사건에 대한 반응으로 받아들이게 되는 일은 불가피했다. 데이비드는 과거를 돌아보는 듯한 여운이 생기는 것을 피하기 힘들다는 점은 인정하면서도, 의도성에 대해서는 부정했다. "모두 다 이전에 쓰인 곡들이다." 그는 『엔터테인먼트 위클리』에 말했다. "모든 곡 하나하나가… 그 특정 상황을 전혀 반영하지 않기를 바랐다. 왜냐하면 사실 그 노래 조각들은 한동안 내가 갖고 있던 미국에 대한 전반적인 불안감에서 만들어진 것들이기 때문이다. 그 9월에 일어났던 국부적인 사건이 아니라." 비스콘티가 나중에 설명한 것처럼, 그 테러 공격이 감행된 날 이 앨범은 한창 레코딩 중이었다. "그날 온종일 사랑하는 사람들과 연락이 닿지 않았다. 이만은 사고 위치에서 별로 멀리 떨어져 있지 않았다. 보위는 그녀에게 10분 동안 연락을 시도했지만 연결되지 않았다. 내 아들은 그곳과 아주 가까이에 살고 있었다. 아들의 직장 동료는 바로 길 건너에 살았는데 빌딩이 무너지기 5분 전에 빠져나올 수 있었다. 우리 모두 그런 이야기들을 갖고 있다. 그게 앨범에 영향을 주었느냐고? 분명 그랬겠지. 그러나 가사의 상당 부분은 예언적인 것이었다. 맹세컨대 9월 11일 이후에 가사가 수정된 부분은 아주 적다." 다른 인터뷰에서 보위는 "아마 내 앨범 한 여섯 장 정도는 9월 11일 직후에 냈다면 사람들에게 참사에 대한 언급으로 받아들여졌을 것이다. 솔직히 말하면 일반적인 불안의 상태는 9월의 사건에 선행해서 늘 존재해 왔다고 생각한다. 인생에는 언제나 재난과 재난에 가까운 것들이 존재한다."

실제로 9·11 이후에 뉴욕에 대한 보위의 사랑은 줄어들지 않고 오히려 더 커졌던 것 같다. 그의 딸이 태어나고 얼마 지나지 않았을 때, 데이비드는 그와 이만이 런던으로 이사 갈 계획임을 넌지시 알렸다. "자식을 미국

에서 키울 수는 없다." 그는 2000년에 『GQ』 매거진에 이야기했다. "절대로. 의심의 여지 없이 런던으로 돌아갈 것이다." 한 해가 지난 뒤에, 그는 마음을 바꾼 것처럼 보였다. "뉴욕은 언제나 멋진 곳이다." 그는 2001년 11월에 말했다. "그리고 우리 둘 다 여기 사는 것을 무척 즐기고 있다. 왠지는 모르겠지만, 이곳의 커뮤니티는 이전에 비해서 더 끈끈해진 것 같다. 지금은 우리 둘 다 이곳을 다른 곳과 맞바꾸고 싶지 않다고 생각하고 있다." 이는 2002년의 홍보용 인터뷰에서 그가 반복했던 의견이었다. 20년 전 「엘리펀트 맨」 당시에 그가 피력했던 감상을 이어가듯, 그는 파파라치로 점령당한 런던의 거리를 뉴욕의 편안한 분위기와 비교했다. "런던, LA, 파리처럼, 내가 좋은 시간을 보내기가 힘든 특정 도시들이 있다. 여기서는 좋다. 우리는 원하는 곳으로 갈 수 있고, 원하는 곳에서 식사를 할 수 있으며, 아이들을 데리고 산책할 수도 있고, 공원에도 갈 수 있고, 지하철도 탈 수 있으며, 다른 가족들이 하는 것들을 모두 할 수 있다. … 런던에서는 다들 엄청 흥분하고, 모든 것이 이벤트가 되어버리지만, 여기서는 아는 체하는 게 거의 커뮤니티 수준에 가깝다. 말하자면, '안녕하세요 데이브, 잘 지내요?' 같은 것이다. 여기선 아주 분위기가 친근하다."

그 연장선상에서 《Heathen》 앨범 전반에서 나타나는 불안감은 《Diamond Dogs》의 편집증적인 종말론이나 《Station To Station》의 영혼의 지푸라기를 붙잡는 간절함을 이끌어낸 불안감과는 다른 것이었다. 이 불안감은, 행복하고 충만한 자가, 다가오는 죽음과 타협하려 애쓰는 데서 나오는 것이었다. "아주 어질러진 이분법이다." 잉그리드 시시가 『인터뷰』에 실은 훌륭한 글에서 데이비드는 이렇게 고백했다. "모든 것의 최후와 그것에 대응하는 삶에 대한 욕망. 그 두 가지가 서로 맹렬히 달려들고 있는 것이다. 무슨 말인지 알겠나? 그게 진짜 진실로 느껴지는 그 순간들을 만들어낸다. … 말하자면, 어떻게 그 상황에서 타협점을 찾는지? 여기서 우리에게 안정을 줄 요소를 찾을 수 있긴 한지? 이게 다 무슨 의미인지? 그런 질문들이 《Heathen》이 무엇인가에 가깝다. '난 이 일이 좋아. 난 이 삶이 좋아. 나는 욕심이 많고 아무것도 포기하고 싶지 않아. 난 그저 포기하고 싶지 않아. 포기하는 건 어려워.' 이 앨범은 그것에 관한 내용이다." 다른 발언에서 그는 《Heathen》의 주인공을 "그의 세계를 보지 못하는 자. 그에게는 마음속을 비추는 빛이 없다. 그는 자신도 모르게 파괴된다. 그

는 그의 삶에서 신의 존재를 전혀 느끼지 못한다. 그는 21세기의 사람이다"라고 정의했다.

이러한 앨범의 관심사는 풍부한 암시가 담긴 슬리브 패키징에 잘 반영되어 있는데 이는 어떤 보위의 앨범 중에서도 가장 아름답고 매력적인 디자인으로 꼽힌다. 슬리브에 등장하는, 책등이 강조된 세 권의 가죽 제본 책들은 앨범의 테마를 솔직담백하게 털어놓는다. 『일반상대성이론』은 알베르트 아인슈타인의 1915년 논문으로, 중력과 가속도의 본질을 탐구하여 우주의 원리에 대한 현대적 이해의 기반을 닦았다. 지그문트 프로이트의 『꿈의 해석』(1897년 저작, 1900년 출판)도 비슷하게 기념비적인 작품인데, 꿈을 외현된 내용(manifest content)이 잠재된 내용(latent content)을 감추는 소망충족(wish-fulfilment)의 한 형태로 제시함으로써 해석의 개념 자체에 충격요법을 가했다. 데이비드의 가사를 읽는 과정에 대한 이보다 더 근본적인 설명을 상상하기는 힘들다. 〈Did You Ever Have A Dream〉과 〈When I Live My Dream〉 같은 초기 작품들부터 〈The Dreamers〉나 〈If I'm Dreaming My Life〉 등 《'hours...'》 수록곡에 이르기까지, 셀 수 없는 보위의 노래들이 꿈에 대한 프로이트의 접근을 직접적으로 건드리기 때문이다. 그러나 가장 공명이 큰 것은 보위의 오랜 뮤즈인 프리드리히 니체가 1882년에 쓴 혁명적인 저작 『즐거운 지식』이 포함되었다는 점이다. 이 책에서 니체는 그의 유명한 "신은 죽었다(God is dead)" 선언을 내놨으며, "영원회귀(eternal recurrence)" 원칙을 제시했다(아마도 인간은 영원한 시간 동안 삶의 매 순간을 다시 체험하는 운명에 놓여 있을 것이라는 아이디어였다). 이 두 개념은 모두 신적이며 전지전능하고 도덕적 판단을 내리는 힘에 대한 니체의 거부, 그리고 내세에 대한 환상으로부터 그가 존재하는 세계에 내재한 자유로 인간의 관심을 돌리고자 하는 니체의 의지에서 출발한 것이었다. 그 개념들이 《Heathen》의 송라이팅과 가지는 관련성은 굳이 더 설명할 필요가 없다. 또, 책의 제목 『즐거운 지식』이 중세 프로방스의 음유시인들이 부르던 노래에서 영감을 받은 것임도 언급할 만하다. 이 노래의 일부는 니체의 1887년 에디션 부록에 실려 있다. 보위의 《Heathen》 책장에 포함되는 것이 두 배로 적절해지는 부분이다.

문학적인 레퍼런스보다 더욱 두드러지는 것은 삭막한 중세와 르네상스 회화 작품들로, 페인트가 튀거나 칼

로 베어 훼손된 모양으로 수록됐다. 그림의 소재들이 명확하게 기독교를 특정하고 있음을 고려하면, 이 이미지들은 니체가 '신의 죽음'을 통해 제기한 성상파괴주의를 문자 그대로 그래픽을 통해 재연하고 있는 것이었다. 자녀의 미래에 대한 보위의 공포감과, 특히 9월 11일의 비극이 귀도 레니의 〈Massacre Of The Innocents(유아 대학살, 1611)〉의 부분도에 반영되어 있다. 두초 디 부오닌세냐의 〈Madonna And Child With Six Angels(성모자와 여섯 천사, 1300-05)〉도 비슷한 테마를 제시한다(짐작건대, 이 부분도는 우연히 역전된 것이 아니라, 표현을 빌리자면, '천사들은 이제 없음the angels have gone'을 뜻하는 것일 테다). 찢어진 캔버스들은 카를로 돌치의 〈Magdalene(막달라, 1660-70)〉의 뒤집힌 부분도, 그리고 보위가 가장 좋아하는 화가 중 하나인 피터 폴 루벤스(1577-1640)의 제작 시기가 알려지지 않은 〈Christ And St John With Angels(예수, 성 요한, 그리고 두 천사)〉에서 따온 도안이다. 스탠더드 쥬얼 케이스 CD 버전의 부클릿에는 추가적인 찢어진 캔버스 삽화가 포함되었는데, 라파엘로 산치오의 〈St. Sebastian(성 세바스찬)〉이었다. "저는 '이교도(heathen)'라는 단어의 숨은 의미에는 야만인이나 필리스틴 민족이 있다고 생각해요." 보위는 이렇게 언급했다. 그래서 "그림을 찢거나 종교적인 사물을 부수는 등 성상파괴적인 아이디어가 들어 있다"는 것이었다. 한편 훼손된 이미지들과 짝을 이루는, 기이하게 줄이 그어진 텍스트들은 자크 데리다를 연상시킨다. 그는 보위가 가장 좋아했던 철학가 중 하나로, 줄이 그어진 텍스트를 활용한 실험을 통해 문자언어의 말소와 담론의 종말을 제시했다. 마커스 클린코의 사진들은 종교적, 담론적 부정의 정서를 강화한다. 보위는 엄격하게 느껴지는 교실의 책상에 앉아 있고, 그의 펜은 빈 페이지 위를 배회하며, 그의 얼굴은 깨끗하게 지워져 있다. 클로즈업 샷들은 그가 책의 페이지들을 잘라내고 찢어내는 모습을 담고 있고, 다른 사진에서는 그의 십자가가 긁혀져 있다. 커버 사진의 텅 빈 은빛 눈은 인간과 천상의 존재, 눈먼 존재와 초월적인 존재를 모두 제시하는 해석의 다양성을 제공한다. "그건 기독교에 관한 말장난이었죠." 보위는 2002년의 인터뷰에서 이렇게 말했다. "물고기의 눈이라는 아이디어였는데요. 이교도로 취급받던 시절에 물고기는 숨어서 활동하는 기독교도들의 상징이었죠. … 하지만 아무도 알아듣지 못했고요. '오, 봐봐, 영화

「저주받은 도시」에 나오는 거랑 같은 눈이야. 오 아니야, 그놈의 공상과학을 또 하고 있는 거야', 이런 일들이 일어났죠. 그거랑은 아무 상관없는데 말이죠!" 스타일이나 주제 모두에서, 사진들은 〈Station To Station〉 시절 이래로 보위의 작업에 영향을 주었던 초현실주의자들에게 명백히 빚지고 있기도 했다. "만 레이와 루이스 브뉘엘에게서 슬쩍해온 이미지예요." 그는 다른 인터뷰에서 설명했다. "「안달루시아의 개」에 나오는 그 유명한 달리 눈이나 뭐 그런 것들이요." (*안구를 잘라내는 장면으로 유명한 영화 「안달루시아의 개」는 루이스 브뉘엘과 살바도르 달리가 함께 만든 영화다—옮긴이 주)

《Heathen》은 2002년 6월 10일 유럽에서 발매되었고, 이튿날 미국에서 발매되었다. 첫 한정판 CD는 디럭스 종이 디지팩으로 나왔는데, 두 개의 리믹스, 〈Conversation Piece〉의 《Toy》 버전 재녹음, 그리고 1979년 버전 〈Panic In Detroit〉가 실린 보너스 디스크가 포함되어 있었다. 이 한정판은 PC 전용 특전을 자랑하기도 했는데, 앨범의 가사, 거부된 커버 디자인들, 그리고 다른 곳에서는 들을 수 없는 두 곡의 미공개 트랙이 온라인으로 제공됐다(《Toy》 버전 〈The London Boys〉와 《Heathen》을 위해 재녹음된 〈Safe〉였는데, 후자는 나중에 B면 곡으로 공개됐다). 보너스 CD와 특전이 빠진 쥬얼 케이스 스탠더드반도 동시에 발매됐다. 늘 그렇듯 일본반에는 추가 트랙이 실려 있었는데, 이번에는 싱글 B면 곡이 〈Wood Jackson〉이었다. 6개월 뒤인 2002년 12월, 《Heathen》은 당시 최신 유행이던 SACD 형식으로 발매된 첫 보위 앨범이 되었는데, 5.1 사운드 리믹스는 토니 비스콘티가 맡았다. SACD 버전에는 네 트랙의 약간 더 긴 버전과 〈When The Boys Come Marching Home〉, 〈Wood Jackson〉, 〈Conversation Piece〉의 5.1 리믹스, 그리고 B면 버전보다 1분 이상 긴 〈Safe〉도 수록됐다.

이제 익숙해진 집중 TV 출연과 인터뷰, 보위넷이 주최하는 발매 전 '음악 감상 파티' 시리즈, 그리고 25번째 스튜디오 앨범으로 소개하는 캠페인을 통해 앨범은 선전되었다(틴 머신 앨범들과 《The Buddha Of Suburbia》를 포함하면 25번째이긴 했다). 미국에서는 심지어 보위와 어린 소녀가 등장하는 특별 촬영된 TV 광고도 방영되었다. 이 광고도 나중에는 특전 CD를 통해 공개됐다. "부모자식 관계를 차용했죠." 데이비드는 설명했다. "아버지가 부스에서 노래를 부르는 동안 자

식은 이리저리 돌아다닙니다. 끝부분에서 시선이 창가로 향하면, 눈부시게 아름다운 대지가 보이죠. 앨범과 광고 모두에 버려지는 것에 관한 정서가 배어 있는 거죠." 홍보 캠페인은 성공을 거둬서 《Heathen》은 영국 차트 5위를 기록해 전작과 자웅을 겨뤘다. 유럽 전반에서도 순항해서 프랑스와 독일에서 3위, 노르웨이에서 2위, 덴마크와 몰타에서 1위를 기록했다. 미국에서는 14위를 기록했는데, 1984년의 《Tonight》 이후 보위의 최고 실적이었다.

평단의 반응은 《'hours...'》보다 눈에 띄게 좋았고, 확실히 어떤 근작들보다도 나았다. "《Heathen》은 지난 20년간 보위의 작업에서 부족했던 어떤 균형감을 이뤄냈다." 『가디언』은 이렇게 말하며, 앨범이 "힘 있고, 자신감 있으며, 멜로디가 무성하다"고 평했고, 이렇게 덧붙였다. "환상적인 곡으로 가득 찬, 흥미를 자극하는 터치들이 소복하게 쌓인 《Heathen》은 적절한 스타일을 통해 늙어가는 법을 마침내 찾아낸 한 남자의 소리를 들려준다." 『뮤직 위크』는 앨범을 "멋지게 되찾은 폼"으로 평했고, 『배니티 페어』는 "진짜 데이비드 보위의 앨범. 20년 만의 토니 비스콘티와의 협업이자, 오랜만에 낸 최고의 앨범"이라며 크게 기뻐했다. 『롤링 스톤』은 "지난 10년간 그의 가장 꾸밈없는 앨범"의 "인상적인, 때로 감동적인 효과"를 칭찬하며 이렇게 덧붙였다. "하나의 느슨한 테마가 곡을 관통하고, 커버도 거기에 포함된다. 신이 없는 어둠 속에서 이끌어줄 빛을 찾는 여정이 바로 그것이다. 그러나 진짜 중요한 것은 《Heathen》의 완벽한 캐스팅이다. 보위가 보위를, 그것도 품위 있게 연기해낸다."

자연히 반대의 목소리도 일부 존재했지만, 개중에서도 여전히 조건부의 칭찬을 한 쪽이 우세했다. "《Heathen》에서 보위는 폼을 되찾았다." 『선데이 타임스』는 이렇게 인정하며 덧붙였다. "그러나 그렇게까지 되찾은 건 아니다." 『언컷』의 이언 맥도널드만이 전적으로 실망한 듯했다. "《Heathen》의 열두 트랙 중 어느 것도 멜로디나 코러스의 측면에서 기억에 남을 만한 뭔가를 제공하지 않는다. 프레이즈들은 진부하고 단발적이며, 시퀀스들은 생동감이 결여되어 있다. 맺고 끊는 힘이 느껴지지 않는다. 앨범은 그저 표류하며 흘러 들어왔다 나갈 뿐이고, 대다수의 트랙에서는 확신이 느껴지지 않는다. … 보위의 앨범에 대해 이런 실망감과 불만족을 이야기해야 한다는 것은 슬픈 일이다." 참으로 슬펐던 것

은, 그런 과업은 맥도널드만이 혼자 짊어져야 했다는 점이다. 상반된 의견이 압도적이었기 때문이다. 『타임스』는 《Heathen》을 "지난 10년간 아티스트의 가장 응집력 있는 앨범"으로 추켜세우며, "인상적으로 편곡되었고 멋지게 불러진 노래들에 존재하는 완벽한 집중력"을 칭찬했다. 『데일리 익스프레스』는 《Heathen》을 "거의 20년을 통틀어 단연코 그의 최고의 앨범"으로 묘사했고, 『인디펜던트』의 데이비드 길은 토니 비스콘티의 귀환으로 인해 "초기의 명작들을 연상케 하지만, 거기에 빚지고 있지는 않은, 근작에 비해 훨씬 안정적인 사운드를 들려주게 되었다"고 평했으며, 《Heathen》의 도전적인 주제의식에 대한 호평에도 지면을 할애했다. "보위는, 스타들이 본인의 무지가 아닌 지적인 관심사를 휘두르는 일에 두려움을 느끼지 않았던 시대의 팝 아이콘이다. 새 오아시스 앨범에서 이와 같은 관심사를 찾으려는 노력을 들이지 말기를." (시기적으로 불운하게도, 비슷한 제목의 오아시스 앨범 《Heathen Chemistry》는 《Heathen》의 고작 3주 뒤에 발매됐는데, 환영의 꽃다발보다는 비판의 돌팔매질이 그들을 기다리고 있었다.)

『이브닝 스탠더드』의 게스트 리뷰어 보이 조지는 "진정으로 되찾은 폼"이라며 격찬했고, 『데일리 메일』은 "데이비드 보위는 그의 황금기의 잘 만들어진 노래들을 상기시키고", "내내 인상적인 가창을 들려준다"고 공언했다. 『타임 아웃』은 보위의 《Scary Monsters》 이후 가장 즐길 만한 앨범. 그의 나이의 절반밖에 되지 않는 사람이 했어도 놀라울 만한 유희적인 원초성과 열정적인 가창으로 만들어진, 멜로디컬하고 힘 있는 노래들의 모음집"이라며 환영했다. 『큐』의 데이비드 퀀틱은 《Heathen》을 "이 앨범은 이것과 가장 비슷한 1980년의 《Scary Monsters》 이후 보위의 가장 빵빵한 사운드"를 들려준다며 고평가했고, 이어 "언제나 베스트 앨범 따위로 국한될 수 없는 데이비드 보위는, 여전히 아무도 들어보지 못한 음악을 여전히 잘 만든다. 그래서 《Heathen》이 어떠냐고? 그는 기량을 되찾았다. 확실하게"라며 기쁨을 드러냈다.

좋은 징조(토니 비스콘티의 귀환은 앨범의 가장 많이 회자된 특징이었다)와 좋은 타이밍(멜트다운 페스티벌과 《Ziggy Stardust》 30주년의 대대적인 언론 보도가 시기적으로 겹쳤다)은 《Heathen》을 근년간 가장 뜨거운 기대를 받는 보위의 앨범으로 만들었다. 앨범은 즉각 머큐리 뮤직 어워즈 후보에 올랐으며, 2002년의 각종

'올해의 앨범' 리스트에 등장하고 〈Slow Burn〉이 그래미 '남성 록 보컬 퍼포먼스' 부문에 노미네이트되며 화답은 이어졌다. 영국 앨범 차트에서 20주 연속으로 머무른 것은 《Let's Dance》 이후 보위의 최고 기록이었다. "아주 긍정적인 반응이었죠." 데이비드는 기쁘게 이야기하며, 동시에 보편화된 비평적 클리셰 하나에 대해서도 비꼬았다. "이제 《Black Tie White Noise》 이후로 제가 내놓는 모든 앨범은 《Scary Monsters》 이후 저의 최고작이 되는 전통이 생긴 것 같아요. 확실히 그렇게 느낍니다. 그런데 이번 건 그저 사람들의 흥미를 자극한 것 같아요."

다행히도 《Heathen》이 받은 열광적인 호평은 그럴 만한 이유가 있는 것이었다. 보위의 작곡은 《'hours...'》보다 단단한 동시에 헌신이 느껴지며, 보컬 퍼포먼스는 예상치 못한 놀라움을 준다. 《1.Outside》의 아이러니한 거리감과 《Black Tie White Noise》의 작위적인 쿨함 대신에(물론 각각의 앨범에는 완벽한 접근이었지만), 《Heathen》의 보위는 진실된 열정과 깊이로 노래하며, 《"Heroes"》와 《Scary Monsters》 같은 앨범의 숙련된 기교를 다시 소환한다. 그는 1970년대 이후 자신의 앨범에서 들을 수 없던 고음을 부르는 데 어려움이 없어 보이고, 다른 곳에서의 풍부한 바리톤이 그가 자신의 우상 스콧 워커의 실험적인 작업들, 특히 1995년 앨범 《Tilt》의 질감이 살아 있는 분위기에 다시 영감을 기대고 있음을 드러낸다. "물론 스콧을 상기시키죠." 보위는 단언했다. "제가 완전 팬입니다." 토니 비스콘티의 프로덕션은 즉각적인 성과를 거두었고, 그에게 정당한 명성을 안겨준 정돈된 공간감과 바로크적인 터치 사이의 완벽한 균형감을 통해, 《Heathen》은 최근 보위의 앨범 중 가장 풍부하고 힘 있는 사운드를 부여받게 됐다. 〈Afraid〉와 〈I Would Be Your Slave〉의 호화로운 현악 편곡은 비스콘티의 정수를 보여주었으며, 앨범에 스며든 겹겹이 쌓인 백킹 보컬과 단단하게 조여진 신시사이저와 관악기 역시 그랬다. 첫 곡과 마지막 곡의 불길한 전자음은 《Low》의 어두운 앰비언스를 업데이트하면서도 회귀적으로 들리지 않았다. 최고의 순간은 아마도 걸출한 발라드 〈Slip Away〉가 그려내는 장엄한 소리의 풍경일 텐데, 과거의 영광을 좇지 않으면서도 고전적인 보위식 사운드를 잡아내는 방법에 관한 가상의 마스터클래스를 선사했다.

《Heathen》은 보위의 가장 멜로디컬한 앨범은 아닐지 모른다. 그러나 《Low》나 《"Heroes"》 역시 그렇지 않았다. 그리고 음률의 부족을 이유로 이 앨범을 깎아내린 소수의 비평가들은 25년 전 그들의 선배가 저지른 같은 실수를 반복하고 있었다. 서너 번의 청취를 거치면 《Heathen》의 절묘한 멜로디와 탁월한 화성은 빛을 발하기 시작한다. 이게 보위가 쓴 가장 완성도 높고 탐구적인 가사 중 하나에 더해 훌륭한 퍼포먼스와 결합되면, 결과는 대성공이 된다. 유일하게 아주 약간 불확실한 부분은, 신작들이 이 정도로 좋을 때 세 커버 곡들은 조금 불필요해 보인다는 점이다. 셋 모두 뛰어난 레코딩이지만, 적절히 날이 서 있는 〈Cactus〉나 유쾌한 농담조의 〈Gemini Spaceship〉 정도면 충분했고, 닐 영의 〈I've Been Waiting For You〉는 B면으로 보내거나 보위의 오리지널 곡으로 대체하는 게 나았을지도 모른다. 그러나 앨범의 다른 성취 앞에서 이 점은 소소한 트집에 불과하다. 1992년 틴 머신의 해체 이후, 보위의 10년간의 실험은 몇몇 멋진 앨범을 탄생시켰다. 그러나 《Heathen》에서야말로 마침내 그는 90년대 협력자들의 그림자에서 벗어났다. 예의 고전적인 보위를 연상시키면서도, 납득이 갈 만큼 현대적인 스타일, 의도, 시행을 갖춘 인상적인 곡의 묶음을 통해서다. 그렇다면 《Heathen》이 예술가로서 보위에게 다시 활력을 불어넣어주었다고 보는 것은 적절할 것이다. "이 앨범이 얼마나 좋은지는 저도 알고 있습니다." 그는 2002년에 말했다. "제게 창작적인 측면에서 아주 성공적인 앨범이죠. 한 음도 바꾸고 싶지 않아요. 아주 마음에 듭니다. 또 곡을 쓰는 사람으로서 저에게 믿을 수 없을 만큼 큰 자신감을 주기도 했죠. 향후 몇 년간 제가 한 것 중 가장 뛰어난 작업물을 쓸 수 있으리라는 기분이 들 정도예요."

REALITY

ISO/Columbia COL 512555 9, 2003년 9월 [3위] (CD: 보너스 디스크가 실린 카드 케이스 한정반)

ISO/Columbia COL 512555 2, 2003년 9월 [3위] (CD: 쥬얼 케이스)

ISO/Columbia COL 512555 3, 2003년 11월 (CD: 보너스 DVD가 실린 투어 에디션)

ISO/Columbia CS 90752 6, 2003년 12월 (SACD)

ISO/Columbia CN 90743, 2004년 2월 (DualDisc CD/DVD-Audio Trial Edition)

ISO/Columbia COL 512555 7, 2005년 2월 (DualDisc CD/

DVD-Audio)
Music On Vinyl MOVLP 875, 2014년 3월 (LP)

New Killer Star (4'40") | Pablo Picasso (4'05") | Never Get Old (4'25") | The Loneliest Guy (4'11") | Looking For Water (3'28") | She'll Drive The Big Car (4'35") | Days (3'19") | Fall Dog Bombs The Moon (4'04") | Try Some, Buy Some (4'24") | Reality (4'23") | Bring Me The Disco King (7'50")

보너스 디스크: Fly (4'10") | Queen Of All The Tarts (Overture) (2'53") | Rebel Rebel (3'09")

투어 에디션 보너스 트랙: Waterloo Sunset (3'28")

• 뮤지션: 데이비드 보위(보컬, 기타, 키보드, 스타일로폰, 바리톤 색소폰, 퍼커션, 신스, 백킹 보컬), 스털링 캠벨(드럼), 게리 레너드(기타), 마크 플라티(베이스, 기타), 마이크 가슨(피아노), 게일 앤 도시(백킹 보컬), 캐서린 러셀(백킹 보컬), 맷 체임벌린(〈Bring Me The Disco King〉·〈Fly〉 드럼), 토니 비스콘티(베이스, 기타, 키보드, 백킹 보컬), 데이비드 톤(기타), 카를로스 알로마(〈Fly〉 기타), 마리오 J. 맥널티(추가 퍼커션, 〈Fall Dog Bombs The Moon〉 드럼, 추가 엔지니어링) | 녹음 : 룩킹 글래스 스튜디오와 알레르 스튜디오(뉴욕), 히칭 포스트 스튜디오(벨 캐니언) | 프로듀서 : 데이비드 보위, 토니 비스콘티

2002년 10월 'Heathen' 투어가 막바지에 다다랐을 때, 이미 보위는 스튜디오로 돌아갈 생각이 간절했다. 그는 후일 "'다섯 자치구 투어(Five Boroughs tour)'로 이어진 여정을 끝낸 뒤에 곧바로" 신곡을 쓰기 시작했다고 회고했다. "아이와 아내가 있는 집으로 돌아가서 일상을 보내고 있다가 곧 곡 쓰기를 시작했죠. 새 음반사와는 느슨하고 편안한 계약을 해둔 상태였기 때문에, 자연스럽게 스며들듯 레코딩을 시작할 수 있어서 좋았어요."

1990년대와 2000년대 초반에 여러 레이블과의 관계가 초래한 불편함과 크게 대비되는, 보위의 자연스러운 레코딩 속도를 존중하려는 콜롬비아의 의지는 데이비드에게 잘 맞는 게 분명했다. 근래 들어 처음으로 그는 1년에 하나씩 앨범을 만들고 있었던 것이다. "그들은 제가 제 ISO 레이블을 들고 가자 여기에 동의하겠다고 말했죠." 그는 2003년에 설명했다. "제가 이랬죠. '보세요, 저는 제가 원할 때 공개할 수 있기를 요구할 거고요, 그

유통 일정 같은 것에 침해받고 싶지 않습니다.' 보통은 이러거든요. '오, 18개월 기다려야 공개할 수 있습니다.' 지금까지는 아주 잘해주고 있어요. 제가 새 앨범을 뿌리고 싶다면 그들은 준비가 되어 있었죠."

《Heathen》의 성공 이후, 토니 비스콘티와의 새로 갱신된 협업관계가 이어질 것이라는 점에는 의심의 여지가 없었다. "우리는 《Heathen》을 우리 방식의 재결합 데뷔 앨범으로 만들었어요." 데이비드는 설명했다. "상황, 환경, 그 앨범의 모든 것이 우리 사이에 효과적인 화학반응이 여전히 존재하는지를 확인하기에 완벽했어요. 그리고 실제로 잘 풀렸고요. 바로 직전 앨범을 같이 작업하고 이 앨범으로 막 들어온 것처럼, 한 발자국도 어긋나지 않게 완벽했어요. 서로 작업하는 것이 놀라울 정도로 편안했습니다." 2002년 11월 보위와 비스콘티는 다음 스튜디오 작업의 일차적인 계획을 수립하기 위해 재회했다. 근래의 공연들이 데이비드의 투어 욕구를 불러일으킨 터였고, 이번의 도전 과제는, 그가 후일 표현한 바에 따르면 "라이브로 연주하기 위해 태어난" 앨범을 만드는 것이 되었다. 그 결과로 전작에 비해 더 박력 있는 록 기반의 앨범인 《Reality》가 태어났다. 2003년 가을에 시작해 다음 여름까지 이어질 대형 월드 투어를 염두에 두고 빚어낸 작품이었다.

《Reality》의 발전 과정을 형성한 주요한 창작적 조건 중 하나는 《Heathen》이 잉태된 외딴 산속 알레르 스튜디오에 돌아가지 않겠다는 보위의 결정이었다. 대신 새 앨범은 《Earthling》과 〈'hours...'〉 세션의 상당 부분이 이뤄진 뉴욕의 룩킹 글래스 스튜디오에서 레코딩될 것이었다. 데이비드가 알레르 스튜디오의 시골 환경에 흥미를 잃은 것은 아니었다. 오히려 이와는 반대로, 2003년 1월에 전원 휴양지를 지을 목적으로 인접한 쇼칸의 64에이커짜리 리틀 톤슈 산을 매입하기도 했다. "산을 사랑해요." 그는 『뉴욕포스트』에 이렇게 말했다. "저는 염소자리예요. 봉우리를 돌아다닐 팔자로 태어난 거죠." 스위스 시기 당시 산속에서 지내는 것을 가장 꺼려했던 확실한 도시 사람이라기에는 놀라운 변화였다. "제가 우드스톡 느낌의 사람이었던 적은 없죠. 전혀, 한 번도요." 그는 인정했다. "하지만 거기에 올라가니까, 그 아름다움에 흠뻑 빠져들더군요. 울퉁불퉁한 지형 속에 저를 끌어당기는 척박함과 강건함이 있었어요."

황무지에 대한 친밀감을 새로 발견했음에도 불구하고, 새 앨범은 보위의 가사와 음악세계에서 더 익숙한

도회적 환경으로의 전폭적인 회귀가 될 것이었다. 또 늘 그랬듯, 그의 가사와 음악은 환경에 직접적인 영향을 받을 터였다. "저는 지리와 위치에 엄청난 영향을 받아요." 그는 이렇게 언급했다. "제 앨범들은 제가 어디에 있었는지와 거기에 있는 동안 제가 무엇을 겪었는지에 관한 꽤 훌륭한 스냅샷입니다. 《Heathen》에서는 캐츠킬산맥을 느낄 수 있어요. 그 정신성을 느낄 수 있죠." 대조적으로, 《Reality》는 그가 만든 다른 레코드만큼이나 도시적인 것으로 판명되었다.

2002년 11월에 며칠간의 예비작업을 가진 뒤 《Reality》 세션은 2003년 1월 초에 룩킹 글래스 스튜디오에서 본격적으로 시작됐다. 처음에 보위는 집에 있는 장비로 만든 네다섯 곡의 데모를 가져왔는데 아주 기초적인 수준이었다. "저는 제 집이 레코딩 작업에 점령당하기를 원하지 않아요." 그는 『사운드 온 사운드』에서 이렇게 이야기했다. "그 점을 아주 경계하죠. 룩킹 글래스에서 작업하기 위해 모든 것을 아껴두었어요."

필립 글래스의 시설 중 룩킹 글래스 스튜디오 A가 가장 널찍한 환경을 제공했지만, 보위는 《Reality》를 좀 더 비좁은 스튜디오 B에서 레코딩하기로 결정했는데, 토니 비스콘티가 반영구적으로 임대해둔 곳이었다. "우리는 이 레코드가 진짜로 타이트한 뉴욕 사운드를 갖추길 원했습니다." 비스콘티는 이렇게 말했다. "데이비드가 스튜디오 B의 소리를 아주 좋아해요. 《Heathen》 막판에 거기서 약간의 작업을 했는데요. 그때 우리 마음에 너무 들었던 나머지 제가 임대를 시작했어요. 요번 세션을 룩킹 글래스에서 작업하고 싶다길래, 저는 스튜디오 A를 예약할 줄 알았는데 그가 이러더군요. '아니, 난 네 방에서 하고 싶어.' 모니터링이 아주 잘되는 방이고, 제가 거기서 만드는 건 뭐든지 소리가 좋게 나와요."

《Reality》 세션을 위해 소집된 스튜디오 밴드는 2002년 라이브 공연들의 성공을 반영했다. 《Heathen》의 인력 다수를 대부분 보위의 투어 뮤지션들로 이뤄진 더 타이트한 라인업으로 대체한 것이었다. 얼 슬릭과 게리 레너드가 기타를, 스털링 캠벨이 드럼을, 마이크 가슨이 피아노를, 그리고 마크 플라티가 기타와 베이스를 맡았다. 보위의 라이브 베이시스트 게일 앤 도시와 다양한 악기를 연주하는 캐서린 러셀은 《Reality》 세션에 백킹 보컬로만 참여했다. 추가적인 기타 오버더빙은 《Heathen》의 베테랑 데이비드 톤과 카를로스 알로마가 제공했으며, 〈Bring Me The Disco King〉과 보너스

트랙 〈Fly〉에는 2년 전 《Heathen》 세션에서 녹음된 맷 체임벌린의 드럼 파트가 사용되었다.

밴드가 도착하기 전, 보위와 비스콘티는 보조 엔지니어 마리오 J. 맥널티의 도움으로 룩킹 글래스 스튜디오에서 새로 만든 곡들의 데모작업을 진행했다. "저희는 레코드를 만들 때면 엄청나게 많은 이야기를 나눕니다." 비스콘티는 후일 이야기했다. "아무것도 녹음하지 않고 몇 시간을 이야기할 수 있어요. 그러다가 갑자기, 쇠뿔을 단김에 빼듯 몇 시간 동안 거침없는 속도로 작업을 진행하죠." 보위와 비스콘티가 스튜디오 작업에서 즐겨온 즉흥성을 이어가듯, 데모의 상당 부분이 최종 앨범에까지 살아남았다. "아니나 다를까, 우리는 거의 아무것도 재작업하지 않았습니다." 비스콘티는 이렇게 회고했다. "저는 언제나 애초에 심혈을 기울여서 녹음을 해요. 재작업하지 않을 거라는 걸 알기 때문이죠. 그래서 데모의 상당 부분이 최종 버전에까지 살아남고요." 결과적으로 《Reality》의 몇몇 베이스 파트는 원래 레코딩을 하기로 되어 있던 마크 플라티가 아닌 비스콘티 본인이 연주하게 됐다. "밴드가 도착하기 전에, 제가 데모 전체에 베이스를 녹음했습니다." 비스콘티가 설명했다. "그리고 제 베이스 파트의 몇몇 부분은 결국 마크 플라티를 제치고 끝까지 앨범에 실리게 됐죠. 그게 〈New Killer Star〉의 경우예요. 마크도 시도를 했지만, 데이비드는 제 베이스 연주의 어떤 성격을 선호했습니다. 〈The Loneliest Guy〉, 〈Days〉, 그리고 〈Fall Dog Bombs The Moon〉도 같은 경우고요. 〈Looking For Water〉를 위해 제가 쓴 부분을 포함해서 나머지 트랙들의 베이스는 모두 마크의 것입니다." 이와 비슷하게, 마리오 맥널티가 연주한 〈Fall Dog Bombs The Moon〉의 퍼커션도 최종 앨범까지 보전됐다.

보위는 《Heathen》의 전통을 이어 기타, 색소폰, 스타일로폰, 키보드 등 많은 악기들을 스스로 연주했다. 〈The Loneliest Guy〉나 〈Bring Me The Disco King〉 등의 트랙의 주요한 피아노 파트는 마이크 가슨에게 맡겼지만, 더 질감이 살아 있는 신시사이저 작업의 알짜배기는 모두 보위 본인이 연주했다. "그는 본인의 코르그 트리니티 신시사이저를 아주 좋아합니다." 비스콘티가 말했다. "대단히 익숙한 악기이고, 원하는 대로 소리를 조정할 수 있어요. 그는 곡을 쓸 때 원하는 특정 사운드에 대해서 기록을 해뒀는데, 결국 소리 지형에 해당하는 부분은 대부분 본인이 연주하게 됐죠. 대형 현악이나 합

창 부분 등이요." 그러나 보위가 가장 마음에 들어한 새 장난감은 키보드가 아닌 새하얀 1956년식 슈프로 듀얼톤 기타였다. 그는 이 기타를 이베이에서 사서 스태튼 섬의 악기 복원 전문가 플립 스키피오에게 맡겼는데, 비스콘티의 표현을 빌리자면 결과적으로 "그렇게 좋은 소리를 낼 의도가 아니었을" 악기로 재탄생했다. 이 기타는 링크 레이가 그의 1958년 싱글 〈Rumble〉에서 사용한 것과 같은 제품이었는데, 이 획기적인 초기 아방가르드 록의 고전은 《Reality》 세션과 후속 투어 동안 밴드가 가장 좋아하는 곡 중 하나가 되었다.

"토니와의 작업에는 다른 프로듀서들에게서 찾기 어려운 어떤 자유로운 기분이 있어요." 데이비드는 이렇게 열변을 토했다. "어떤 판단을 당하지 않습니다. 그냥 이상한 짓을 해보고 온갖 악기를 형편없이 연주해도 토니는 웃지 않아요! 스튜디오 안에서 자유롭다고 느끼고, 아무도 당신의 음악적 능력을 재단한다고 느끼지 않는다는 게 얼마나 중요한지는 아무리 말해도 지나치지 않습니다. 종종 토니랑 뭔가를 할 때 딱 들어맞게 들릴 때가 있어요. 완벽하게 연주된 건 아닐지도 몰라요. 키보드에 무슨 기교가 있는 것도 아니죠. 다른 사람들이라면, 아마도 정식교육을 받았기 때문에 아무도 시도하지 않는, 어떤 화음 속에 B플랫을 집어넣는 저만의 방식이 있거든요. 그게 아주 흥미롭게 들려요. 토니는 그 점을 알아채지만, 다른 프로듀서들은 대부분 '음, 그 B플랫은 좀 그런데요'라고 하겠죠. 그럼 저는 이렇게 생각할 거고요. '아 젠장! 아니요, 엄청 좋게 들리는데요, 프로듀서님!'"

화답하듯, 비스콘티는 프로듀서에게서 최선을 이끌어낼 수 있는 보위의 직관적인 능력을 높이 평가했다. 그에 따르면 보위는 "뭐 하나 잊어버린 게 없었다." "그는 갑자기 돌아서서, 아주 타이트한 디지털 딜레이를 지칭하며 이런 식으로 말하곤 해요. '《Young Americans》에 실린 내 목소리에 네가 입힌 사운드 알지? 코러스를 그렇게 만들고 싶어.' 그는 뭐가 어떻게 들려야 할지에 관한 그림을 아주 명확하게 마음속에 갖고 있어요."

늘 그렇듯이, 보컬과 오버더빙이 올라가기 전에 베이스, 퍼커션, 그리고 리듬 기타 파트를 라이브로 커트해 일차적인 리듬 트랙을 만들었다. "멜로디도 스케치에 가까웠고, 가사도 스케치에 가까웠고, 그래서 그 단계에서는 리드 기타나 다른 것들을 레코딩할 이유가 없었어요." 비스콘티가 설명했다. "스털링, 마크, 그리고 데이비드는 가끔 데모의 클릭 트랙을 따라 연주했어요. 드럼박

스로 만들어진 기초적인 드럼 루프에 임시로 만든 키보드나 기타, 그리고 데이비드의 보컬로 이뤄져 있었죠." 《Heathen》에서와 같이, 구식 아날로그 레코딩에 대한 비스콘티의 선호가 세션에 영향을 끼쳤다. "제가 그 소리가 너무 마음에 들어서, 일차적으로 16트랙짜리 아날로그 테이프로 레코딩을 했어요." 그는 설명했다. "데이비드를 설득해서 《Heathen》을 그런 식으로 작업했죠. 정말 그럴 가치가 있다고 그에게 말했어요. 왜냐면 디지털을 통해서 아날로그의 컴프레션과 온기를 얻어낼 수 있으니까요. 변환을 해도 소리는 여전히 남을 거였고, 그게 《Heathen》으로 증명이 됐죠. 그래서 우리는 이 앨범을 정확히 똑같은 방식으로 시작했어요."

첫 8일간의 세션으로 여덟 곡의 기본 트랙을 수확해냈고, 후에 리듬 기타와 보컬이 추가됐다. "새 작업물에는 아주 이상한 코드 진행들이 있습니다." 레코딩이 진행되는 동안 데이비드는 보위넷을 통해 이렇게 밝혔다. "확실히 두어 곡에는 전에 써보지 않은 패턴이 들어 있어요." 이 단계에서도 실험적인 태도는 여전히 고수되었다. "보컬을 녹음하고도 그걸 계속 갖고 있게 될지 전혀 알 수가 없었어요." 비스콘티는 이렇게 설명했다. "앨범 작업의 끝 무렵에는 곡 별로 최소 세 개의 서로 다른 보컬 세션을 갖고 있었어요." 데이비드의 보컬은 대부분 하나의 테이크에서 선택되기는 했지만, 최종 앨범에서는 합쳐지는 경우도 있었다. "2월에 작업한 보컬 어느 것도 5월에 작업한 보컬 어느 것과 크게 이질적이지 않았어요." 비스콘티는 이렇게 말했다. "한 보컬 트랙을 잘라서 다른 것에 붙이는 게 어렵지 않았죠. 때마다 데이비드는 두 번씩만 패스를 한 뒤 마무리를 지었습니다. 그는 감과 열정에 따르니까요. 또 데이비드 보위는 노래를 아주 잘하고, 언제나 정확한 음정으로 목청껏 노래하기 때문에 여덟 번, 아홉 번씩 보컬 테이크를 가질 필요도 없어요. 제가 그걸 알고 본인도 그걸 알고 있죠."

비스콘티는 보위의 보컬 테크닉에 찬사를 아끼지 않았다. "재능 있고 직관도 갖췄습니다." 그는 『사운드 온 사운드』에서 이렇게 말했다. "이전에 했던 방식을 상기시켜 줄 필요가 있을 때 제가 코치를 하거나 또 제안을 할 때도 있죠. 어떤 구절에서 좀 더 불안감이 느껴지면 좋겠다거나 그런 식으로요. 그리고 그는 어떤 제안도 수용해요. 완벽한 프로인 거고, 그와 같은 훌륭한 가수와 일할 수 있는 제가 축복받은 거죠. 또 최근에는 담배를 끊었기 때문에 고음을 일부 되찾기도 했어요. 반음

다섯 개 정도가 낮아졌었는데, 지금은 거의 다 회복했어요."《Reality》세션 당시 보위는 1년 넘게 금연에 성공한 상태였다. "힘들어요." 그는 2003년에 이렇게 언급했다. "그리고 앞으로 10년간은 계속 힘들 거예요." 또 다른 곳에서 그는 흡연이 음주나 마약을 넘어서는 "의심의 여지없이 세상에서 끊기 가장 어려운 일"이라고 단언하기도 했다. 데이비드는 이제 중독에 대한 욕구를 몸에 거의 해롭지 않은 티 트리 스틱으로 충족하게 되었는데, 때맞춘《Reality》시기의 화보들에 등장했고, 보위는 거기에 빠져 있음을 숨기지 않고 고백했다.

리드 기타는 얼 슬릭에게 맡겨진 한편, 더 공간감 있는 기타 오버더빙은〈New Killer Star〉를 지탱하는 떨리는 소리의 리프를 만든《Heathen》의 베테랑 데이비드 톤과, 막 나가는 스패니시 기타 연주로〈Pablo Picasso〉에 특이한 터치를 부여한 게리 레너드가 작업했다. 기타 오버더빙이 추가된 뒤, 보위와 비스콘티는 퍼커션 트랙들에 전작과 같은 공간감과 힘이 부족하다는 걱정이 들었고, 결론적으로《Heathen》이 녹음된 널찍한 알레르 스튜디오의 음향적 특징에서 이유를 찾았다. 그들은 논리적이지만 놀라운 결정을 내렸는데, 룩킹글래스의 드럼 레코딩을 알레르 스튜디오로 갖고 가서 모니터를 통해 다시 재생해《Heathen》이 만들어진 곳의 독특한 공간감을 포착하겠다는 것이었다. 그렇게 만들어진 트랙들은 처리를 거치지 않은 룩킹 글래스의 레코딩과 각기 다른 수준으로 뒤섞였다. "결과적으로, 조금의 차이는 있을지 몰라도, 전반적으로 드럼 킷이 알레르에 있는 것처럼 들리게 됐죠." 비스콘티는 이렇게 결론내렸다. "특히〈Pablo Picasso〉가 그렇고,〈Looking For Water〉의 드럼은 40퍼센트 정도가 알레르 녹음실에서 잡아냈죠. 그곳에서는 1초짜리 감쇠(decay)가 멋지게 생기는데, 드럼 녹음에 이상적이죠."

4월에 데이비드는 보위넷 일기를 통해 앨범을 위해 16곡을 썼으며, 그중 8곡에 "온 정신을 빼앗겼음"을 밝혔다. 곡을 만드는 방식은 언제나처럼 다양했다. 어떤 곡들은 반복되는 코드 위에 멜로디를 맞추어 넣는 방법으로 만들어졌고, 어떤 곡들은 좀 더 관습적인 곡 쓰기를 통해 태어났다. "이 앨범에서 사실상 반복 루프를 통해 만들어진 곡은〈Looking For Water〉일 겁니다. 그러니 위에 올라간 멜로디는 2차적으로 고려된 거죠." 데이비드는 이렇게 밝혔다. "한편〈She'll Drive The Big Car〉는 특히 전통적인 방식으로 쓰인 노래예요. 이걸

알고 노래들을 들으면 자명해지죠."

늘 그렇듯, 보위의 신곡들은 작사가 본인으로부터 일정 거리를 두고 존재하는 등장인물들의 다양한 시점에서 쓰였다. "이 앨범은 좀 더 자전적인 일화들 같아요. 제가 알았을 수도 있는 혹은 실제로 알았던 사람들의 과거의 모습이 담겨 있죠." 그가 이렇게 설명했다. "뉴욕 사람들의 혼합체 같은 겁니다." 따라서〈She'll Drive The Big Car〉는 수년 전의〈Life On Mars?〉처럼 어느 좌절한 여주인공의 감정을 엿듣는 내용이며,〈Fall Dog Bombs The Moon〉은, 보위의 말을 따르자면, "못난 남자가 부르는 못난 노래"가 된다.〈The Loneliest Guy〉의 내레이터는 외로운 영혼인데, 조상을 따지자면〈Algeria Touchshriek〉,〈Sound And Vision〉, 그리고〈Conversation Piece〉와 같은 곡들에까지 거슬러 올라갈 수 있다. "신처럼 어떤 모호한 것을 인식할 수 있도록 인격화하는 그레코로만적인 방식인 것 같아요." 보위는 생각에 잠겨 이렇게 이야기했다. "아시듯, 그 옛날에는 일련의 감정들을 신으로 변환시켰잖아요. 저는 그저 아이디어를 사람으로 바꿀 뿐이에요. 그러면 다루기가 더 쉬워지죠."

세션은 2003년 5월까지 불규칙하게 이어졌고, 그동안 룩킹 글래스에서는 믹싱이 계속됐다.《Heathen》처럼, 비스콘티는 SACD 관련 포맷으로 앨범을 발매하기 위해 추가적인 5.1 믹스를 만들었다. 믹싱이 진행되는 동안 보위는 6월에 새 앨범이《Reality》로 불릴 것이라고 세계에 알렸고, 『블렌더』 매거진에 이렇게 말했다. "이 앨범은 좀 찌르는 느낌입니다. 56세의 나이에 찌르는 게 좋은 일인지는 모르겠지만 죽어 있는 것이나 절뚝거리는 것보다는 낫겠지요."

"데이비드 보위에게는 분명히 자기 자신을 반복하지 않으려는 성향이 있기 때문에, 우리는《Heathen》의 공식을 거부하는 일에 공을 들였어요." 비스콘티는 이렇게 말했다. "우리는《Heathen》을 통해 이런 장르를 창조해냈다는 것을 깨달았고 다른 방향으로 가고 싶었어요. 말하자면 그 앨범은 그의 '필생의 역작'이었죠. 전 그에게 이렇게 말했습니다. '그 앨범은 어떤 심포니에 가까웠는데, 그런 걸 너무 많이 쓸 순 없어.' 제 말은, 위대한 작곡가들은 새 심포니를 몇 달에 하나씩 쓰지 않았잖아요.《Heathen》은 아주 넓은 붓질에 광활한 소리와 같은 풍경으로 만들어졌죠. 오버더빙이 겹겹이 쌓여 있죠. 반면《Reality》에서 그는 그와 본인의 라이브

밴드가 무대에서 즉각적으로 연주할 수 있는 무언가로 방향을 틀고 싶어 했어요. 덧댄 신시사이저나 백킹 트랙들 없이도요. 좀 더 밴드 앨범으로 만들고자 했죠."

보위도 동의했다. "이번 해에 투어를 계속하리라는 것을 알았기 때문에 《Heathen》보다 약간 더 즉각적인 소리를 갖고 있는 무언가를 추구했습니다. 그러나 앨범의 근간은 제가 이곳 뉴욕의 다운타운에서 곡을 쓰고 녹음했다는 점에 있다고 생각합니다. 제가 어디에 살고 어떻게 사는지, 그리고 이곳에서의 매일의 일상에 큰 영향을 받았죠. 이 동네에서는 어떤 긴박함이 느껴져요. 따라서 이 앨범의 동력에는, 말하자면 《Heathen》에 비해서 훨씬 거리의 리듬이 배어 있죠. 《Heathen》은 산속에서 쓰였다는 사실 덕에, 더 깊이감 있고 더 장엄한, 어떤 고요함의 기운을 갖고 있습니다."

《Reality》에 뉴욕의 공기, 분위기, 환경이 깊이 스며들어 있다는 사실은 가사를 아주 피상적으로만 훑어봐도 명백하다. 많은 수록곡에서 보위의 캐릭터들은 미국 도시가 주는 중압감과 도전으로 씨름하고 있다. 어디에서나 '도시의 첨탑city spires', '거리streets', '빌딩buildings', '인도sidewalks', '크롬chrome', '유리glass', '금속metal'이 등장하고, 계속 이어지는 특정 지역에 관한 레퍼런스는 《Aladdin Sane》 이후 어떤 보위의 앨범도 비할 바가 되지 못할 것이다. 《Reality》는 배터리 파크, 리버사이드 드라이브, 허드슨 강, 러들로와 그랜드 가 등의 지역명으로 가득 차 있고, 뉴욕이라는 이름은 심지어 조나단 리치맨이 쓴 〈Pablo Picasso〉 가사에도 맞장구치듯 등장한다. "다운타운은 언제나 신비로운 곳이었죠." 보위는 2003년 『마이애미 헤럴드』에 이렇게 말했다. "비트닉들이 있는 곳이었고, 비트 시인들, 초기 작사가들, 밥 딜런류, 재즈가 시작된 곳이기도 하죠. 음악하고 가사 쓰는 사람들에게는 그리니치빌리지에서 사는 게 꿈이에요."

강한 장소성은 보위의 커리어 내내 중요한 창작적 우선순위로 작용했다. "제가 살고 있는 곳의 캐릭터가 없는 채로 만들어진 앨범들은 종종 실패작이 되곤 했죠." 그는 이렇게 반추했다. "그렇게는 잘 작동하지가 않아요. 아주 이상한 일이죠. 그래도 《Reality》가 제 '뉴욕 앨범'은 아니에요. 저는 이 앨범이 '지금의 뉴욕은 이렇습니다'라고 말하기를 원치 않았어요. 어떤 관통하는 주제가 없죠. 그냥 곡의 묶음이에요. 토니와 제가 같이 작업하는 방식 때문에, 어떤 통일성이 있긴 했지만 그건 주로 프로덕션 스타일에 관한 거였죠. 앨범에 맞는 게 무엇인지 결정하는 데에서 갈등이 아주 적었어요. 결국 두세 곡만 빠졌을 거예요."

앨범이 만들어지고 레코딩된 더 넓은 지정학적인 배경을 고려하면 《Reality》에서 9·11의 공명과 그 광범위한 후폭풍이 느껴지지 않을 수 없었다. "9·11 이후 이곳에 살면서 그날그날 겪은 비이성적인 감정들이 이 레코드에 확실한 흔적을 남겼죠." 보위는 『블렌더』에 이야기했다. 그러나 동시에 그는 《Reality》가 뉴욕에 "관한" 것이 아닌 만큼 테러 공격에 관한 것도 아님을 분명히 했다. "지난 몇 년간 일어난 사건들로 인해 꺾이고 싶지 않았습니다." 그는 『인터뷰』 매거진에 이렇게 이야기했다. "세상에서 일어나고 있는 일이 저를 잡아먹어서 작업을 할 수 없는 어떤 곳으로 끌고 가지 않기를 바랐습니다. 저는 일어나고 있는 모든 일들의 수동적인 관찰자가 되는 기분이 들기 시작했고, 그래서 시대의 이 특정한 순간을 정확히 짚어내고 싶은 욕구가 있었습니다."

특수한 지리적, 정치적 상황들에 더해 《Reality》는 《Heathen》이 앞서 탐구했던 많은 관념들을 다른 방식으로, 어쩌면 더 긍정적인 기운으로 다루고 있다. "이 앨범은 영적 탐구라는 관념의 대척점에 서 있죠." 데이비드는 이렇게 설명했다. "앨범은 곡들의 무작위한 묶음으로 시작되었어요. 그냥 제가 그 순간에 쓰고 있던 것들이죠. 현재, 그 순간에 제가 어떻게 느끼는지를 표현했어요. 그러나 이후에 작품에 대해 반추해보니 되풀이되는 주제가 있었어요. 우리가 살아가고 있는 시대에 대한 불안감과 강한 장소성이 그것이었죠. 그러나 그건 저도 모르게 만들어진 겁니다. 그럴 계획이 없었으니까요."

그렇게 또다시 보위는 《Reality》를 통해 그가 창작자로서의 경력 내내 다뤄온 불가해한 질문들을 해체하고 재조립한다. "이 레코드를 써내는 것은… 이 거대한, 끔찍한 격변 후에 남은 부스러기들로 무언가를 다시 만들어내는 일에 가까웠습니다." 그는 이렇게 설명했다. "제 노래들로 그 형이상학적인 작업을 하고 있는 거죠. 이 유물 조각들을 붙잡고 조금은 본질적인 방식으로 그것들을 다시 붙이려고 합니다. 거기에 제가 진실로 인지할 수 있는 무언가가 있을까 봐서요. 분리된 것들 사이에 계속 다리를 놓고 싶어하는 것, 연결을 구축하고 싶어하는 것은 인간의 본능인 것 같아요. 그건 우리를 내일로 이끌어줄 진실을 찾고 싶어 하는 간절함에 따른 것이죠. 그러나 오늘날 우리가 진실이라고 창조하고 조립해

내는 것들은 거의 즉각적으로 해체되어버립니다. 그게 참 어려운 점이에요. 이렇게 닻을 만들고 그게 다시 갈기갈기 찢어지는 것을 지켜보는 일의 긍정적인 점은, 이 과정이 우리 존재의 실태인 혼돈을 이해하는 데 도움을 준다는 사실일 것입니다."

앨범을 지배하는 주제는 서구 문명의 '실재(reality)'라는 개념을 무너뜨리는 일인 것으로 보인다. 보위는 언제나 미디어와 실제 사건이 맺는 선정적이며 쉽게 부패하는 관계성에 대해 큰 관심을 가져왔는데, 그러한 징후는 21세기 초반 전쟁과 테러의 참극이 광고 사이에 끼어 전파를 탐으로써 새로운 극한에 도달하게 된 터였다. 조건에 맞는 어떤 형태로든 사실을 마사지해내는 뉴스 헤드라인 제작자들과 정치인들의 손에서, 실재는 그 어느 때보다 더더욱 주관적인 유용품이 되어 있었다. 그리고 정당하게 선출되지 않은 대통령이(*조지 W. 부시가 대통령으로 선출된 2000년 대선은 플로리다주의 무효표 문제로 오명을 뒤집어썼다─옮긴이 주) 편법적인 허구에 기반해 전쟁을 선포하는 동안 무기력하게 어깨를 으쓱할 수밖에 없게 된 정치적 박탈감이 빠르게 확산하는 분위기 속에서, 대중들이 열정을 쏟는 유일하게 민주적인 절차는 정신을 마비시키는 눈요깃거리를 제공하는 '리얼리티 TV'에 있는 듯했다. 그것들은 가공되지 않은 진실의 전달자를 참칭하지만 수많은 이유로 결국은 실재가 아닌 것만을 전달하고 있었다.

"저는 지난 20년에 걸쳐 수많은 사람들에게 실재가 추상적인 것이 되었다고 느낍니다." 보위는 『사운드 온 사운드』에서 이렇게 말했다. "그들이 진실이라고 여겼던 것들은 서서히 사라져버린 듯하고, 이제 우리는 거의 철학 이후의 관점으로 사고하고 있는 것 같아요. 이제 기댈 수 있는 게 아무것도 없어요. 지식은 없고, 매일같이 우리 속으로 밀려와 범람하는 사실들에 대한 해석만이 있습니다. 지식은 과거에 남겨진 것 같고 우리는 바다에서 표류하는 느낌을 받습니다. 붙잡고 있을 것이 아무것도 없어졌고, 당연하지만 정치적인 상황들은 그 보트를 더 멀리 밀어내죠." 이는, 그가 『인터뷰』 매거진에서 설명한대로, 《Reality》의 아이러니한 제목과 주제의식에 영향을 미친 고민이었다. "지금은 어쩌면 다른 어떤 시기보다 더, 절대적인 것들이 해체되고 있다는 게 실질적으로 명백해진 때일지도 모릅니다. 고수할 수 있다고 믿어온 진실들이 우리 눈 앞에서 바스러지고 있습니다. 정말로 충격적인 일입니다."

데이비드는 《1.Outside》 시절 처음 표현해냈던, 정보의 위계가 무너지는 혼돈에 관한 감정을 다시 이야기하기도 했다. "우리는 모든 헤드라인이 15분씩 유명해지는 세상에 살고 있습니다. 아시잖아요. '미국과 교전 중', '브리트니 스피어스가 무슨 티셔츠를 입다', '사담 후세인 여전히 탈주 중'… 이 모든 게 같은 공간, 같은 시간을 차지하죠. 모든 뉴스가 똑같이 중요해 보이는 상황을 만들어요. 그게 좋은 일인지 나쁜 일인지 저는 잘 모르겠습니다. 탐구심을 갖고 있다면 정말 다 살펴보고 찾고자 했던 비슷한 걸 찾을 수도 있겠죠. 그러나 제 생각에 대부분의 사람들에게는 그 과정이 너무 근본적으로 부담스러워서, 매일 저녁에 어쩌다 보게 된 걸 그저 수용하게 되는 것 같아요."

이 점들을 종합할 때, 《Reality》의 상당 부분을 구성하는 고립된 개인, 갈피 잃은 삶, 그리고 좌절된 꿈의 소품 같은 이야기들이 모습을 드러낸다. "저는 문화 속으로 점점 스며들고 있는 듯한 거대한 무관심의 감각에 대해 궁금증을 갖고 있습니다." 보위는 이렇게 말하며 골똘히 생각에 잠겼다. "제 생각에 적어도 부분적으로는, 현실에서 일어나는 일의 근사치를 얻기 위해 너무 많은 정보들을 살펴봐야 하는 데서 오는 마비효과와 관련이 있을 것 같아요. 하지만 또 권력을 완전히 빼앗긴 기분, 무슨 말을 해도 매사의 진행에 영향을 끼치지 못하는 기분과도 관련이 있을 겁니다. '리얼리티 쇼'의 매력 중 하나는 사람들이 갑자기 자신의 목소리를 가졌다고 느끼게 되는 점이라고 생각해요. '3번이 좋은 댄서군', '4번 엉덩이가 더 낫군'과 같은 말을 할 수 있으니까요."

이런 암울한 세계관에도 불구하고, 보위는 《Reality》가 《Heathen》보다 긍정적인 앨범으로 의도되었다고 애써 강조하며 〈New Killer Star〉의 과감한 낙천성이 "근본적으로 그냥 의지할 수 있는 무언가"라고 설명하기도 했다. 새로운 긍정의 감각을 발견해내겠다는 욕구는, 보위가 『인터뷰』에서 말한 바에 따르면, 두 번째로 부모가 된 일에 따른 것이었다. "보시다시피, 이 앨범이 실제로는 존재하지 않는 걸 아는 어떤 닻을 만들어내려고 하듯, 제 딸이 아버지를 통해 어떤 미래가 존재한다는 인상을 받도록 하기 위해 제 삶에 스스로 만들어 부여해야 할 것들이 있습니다. 저는 딸이 태어나기 전에 했던 방식으로 부정적인 이야기를 할 수 없어요. '세상은 엉망이고 살 가치가 없다'고 말할 때마다 딸이 저를 보고 이럴 테니까요. '음, 저를 이런 곳으로 데려와주다니 참

감사하네요.' 저에겐 뭐가 됐든 저 바깥에서 살아갈 가치를 찾아내야 할 도덕적인 의무가 있는 거죠." 보위는 2003년의 인터뷰 동안 계속해서 이 이야기로 돌아왔다. 『마이애미 헤럴드』에서 그는 이렇게 고백했다. "조금 솔직히 말하자면, 저는 매사에 특별히 긍정적이거나 낙천적이지 않지만, 그런 기운을 바꿔보려고 해요." 한편 『워드』 매거진에서 그는 앨범이 "'아아, 슬프도다' 같은 느낌이 아니며, 《Diamond Dogs》 앨범 느낌이 아니"라고 강조했다. "앨범을 듣고 난 궁극적인 감정이 긍정적인 것이면 좋겠어요. 우리의 미래에 대해서 말할거리가 있고, 미래가 밝을 것이라고요." 『퍼포밍 송라이터』에서는 이렇게 성찰했다. "어쩌면 별로 신경도 쓰지 않았을지도 몰라요. 이렇게 한줄기 희망을 찾으려는 뜨뜻미지근한 시도가 없었을지도 모르죠. 딸을 낳지 않았다면요. 저한테는 허무주의적으로 구는 게 쉬운 일이거든요. … 저는 지난 25,000년간 그래왔던 것과 상황이 별반 다르지 않다고 생각해요. 동굴인의 감각을 크게 능가하는 진화를 하고 있다고 생각하지 않습니다. 세상은 여전히 살아남고 죽이고 가족을 돌보는 일에 관한 것이죠. 솔직히 말해서, 그걸 아주 넘어서는 일은 일어나지 않았어요. 기술적으로 보면 세상은 분명 우리가 이해할 수도, 통제할 수도 없는 속도로 흘러가고 있습니다. 우리의 감정적이고 영적인 면이 물건을 만드는 능력보다 너무 뒤떨어져 있으니까요. 그러니 저는 별로 긍정적이지는 않지만, 그 모든 걸 바꿔야 한다고 생각합니다."

이 모든 진술 속에서, 1990년대 말 뉴욕으로 완전히 복귀한 이후 데이비드 보위 안에서 점차 자라나고 있던 새로운 정체성의 증거를 발견할 수 있다. 티베트 하우스 트러스트, 로빈 후드 재단, 문맹 퇴치를 위한 예술가들, 전쟁고아재단 등 십수 개의 자선단체와의 협업, 점점 커져가던 부시 행정부에 대한 혐오감, 이만이 맡은 유엔 최고 난민 위원회 앰버서더직에서 드러나듯, 보위 부부는 뉴욕의 진보 지식 엘리트들 사이에서 중심 인물이 되어 있었고, 맨해튼 문화의 인도주의적 양심에 한몫을 보태고 있었다.

그러나 계속 그래왔듯, 보위는 《Reality》가 어떤 논리적이고 계획적인 선언이나 아이디어가 되기 위해 작위를 부린 게 아니라는 점을 힘주어 강조했다. "이 앨범에는 큰 주장이 없어요." 그는 『인터뷰』의 잉그리드 시시에게 이렇게 말했다. "그보단 빠른 스냅샷들이 만드는 인상에 가깝습니다. 저는 여전히 느낌으로 길을 더듬어

나가고 있어요. 그리고 제가 가진 과제는 제가 진정으로 신뢰할 수 있는 희망의 흔적들을 찾아내는 것입니다. 부담을 덜어내기 위해 그걸 그냥 아무렇게나 제시해버리는 일이 아니라요. 몇 년이 지나면 제 딸은 이런 걸 물어보겠죠. '아빠, 신은 있나요?' 그 전에 제 스스로 그 고민을 해결할 수 있을까요? 아마도 아닐 겁니다. 그럼 제가 겪고 있는 장애물들을, 제가 어둠 속에서 어떻게 발이 걸리고 있는지를 이야기해줘야 할까요? 그런 장애물들을 처음부터 아이에게 제시해줘야 할까요? 스스로 진실이 무엇인지에 대해 확신이 없을 때, 자녀에게 진실을 이야기해주는 것은 정말 어려운 일입니다."

『보스턴 글로브』가 종교적인 신념에 대해 질문했을 때, 보위는 《Heathen》에서 명백하게 드러난 영적인 투쟁이 변함없이 지속되고 있음을 드러냈다. "비겁한 거죠." 그는 본인의 흔들리는 믿음을 이렇게 시인했다. "'당신을 믿습니다. 당신을 믿지 않습니다. 당신을 믿습니다. 당신을 믿지 않습니다.' 계속 이러는 거예요. '경계에서 벗어나서 마음을 정하란 말이야!' 이렇게 생각하지만, 그거 알아요? 이런 동요는 제 영성생활의 전형이었습니다. 끔찍하고요, 이 점에 대한 스트레스가 저를 괴롭히지만, 늘 그런 식이었죠. 10대였을 때부터 끝없이 찾아다녔습니다. 그런데 이렇게 최후의 순간으로 다가갈수록, 점점 더 흐릿해지네요. 제가 유일하게 아는 것은 제 물음 중 어느 것에도 답이 돌아오지 않을 것이라는 점이죠. 현생 동안은요. 그렇지만 그게 제 물음을 멈추지는 않네요." 《Reality》의 기조가 《Heathen》을 지배했던 영적인 불안감에 굴하지 않고 앞으로 나아가며 싸우겠다는 결심이라면, 앨범의 핵심구는 〈New Killer Star〉의 이어지는 두 행일지도 모른다. '그 모든 내 바보 같은 질문들 / 음악을 마주하고 춤을 추자All my idiot questions / Let's face the music and dance'.

"저에게 《Reality》는 요즘 사람들의 삶 속에서 부족한 의식에 관한 작품입니다. 그걸 다른 말로 하면 무엇이 실재(reality)인지에 대한 부정이죠." 토니 비스콘티는 이런 의견을 내놓았다. "혹은 어쩌면 영적으로 텅 빈 상태에 관한 것일지도 모르죠. 그러나 제가 확인해드릴 수 있는 건 그가 전화를 해서 '오늘날의 영적인 텅 비어 있음에 관한 앨범을 만들어보자고!'라고 말하지는 않는다는 겁니다."

우리가 (그리고 보위와 앨범이) 실재와 맺고 있는 끝없이 모호한 관계는 놀랄 만큼 기묘한 패키지 디자인에

의해 더욱 강조되었는데, 이는 《Heathen》의 타이포그래퍼 조너선 반브룩과 《'hours...'》와 2002년의 《Best Of Bowie》 커버를 작업한 그래픽 디자이너 렉스 레이가 협업한 결과였다. 레이는 《Heathen》의 쿨한 에어브러시와 과시적인 이지성을 거부하는 대신 요란한 아니메 스타일 만화로 그린 보위를 내놓았는데, 보위의 익숙한 특징들이 단순한 선, 과장된 헤어스타일, 커다란 접시모양 눈 같은 일본 애니메이션의 특징들로 왜곡되어 있었다. 만화화된 보위는 낙서 같은 형상들, 잉크 자국, 페인트 흔적, 얼룩, 풍선 형상, 그리고 클립아트 같은 별이 있는 추상적인 배경으로부터 앞으로 걸어 나오고 있었다. "앨범의 패키지에 헬로 키티 같은 느낌이 있죠." 일본의 키치 만화 캐릭터 프랜차이즈에 빗대며 보위는 이렇게 설명했다. "추상적인 아니메 혹은 망가 타입의 캐릭터가 그 만화 같은 세계의 이상함과 사랑스러움에 짝이 맞아요. 거기에 맞춰듯 '리얼리티(Reality)'라는 단어가 박혀 있고요. 다소 유치한 장치이지만 적절해 보이죠. 앨범의 타이포그래피 역시 거의 과장된 연기처럼 보일 지경입니다. '리얼리티'라는 말의 가치가 이만큼 떨어졌다는 아이디어에서 온 거죠. 현실(reality)이 훼손되었으니 받아들이거나, 앞에 '가상'이라는 말이라도 붙여서 무슨 말이라도 되게 하자는 거죠. 잘 모르겠어요. '리얼리티'라는 말이 수명을 다했는지도 모르죠." 또 다른 인터뷰에서 앨범 커버에 관해 질문을 받자, 그는 좀 더 직설적으로 대답했다. "'지금 놀리고 있는 거야. 이게 리얼리티일 리가 없잖아.' 이런 행간이 전체에 깔려 있습니다."

발매 몇 주 전에 앨범은 각 트랙의 추출분을 보위넷을 통해 온라인으로 공개한 《Reality》 주크박스'와 『선데이 타임스』의 부록 CD-ROM 등으로 홍보됐다. 그러나 대부분의 지역에서 《Reality》는 관례적인 싱글 발매로 힘을 받지는 못했다. 2003년 4월 애플이 아이튠즈 뮤직 스토어를 열었고, CD 싱글 시장이 빠르게 증발하고 있음은 이미 명백했다. 〈New Killer Star〉는 이탈리아와 캐나다에서 CD 싱글로 발매됐지만, 영국을 포함한 다른 곳에서는 앨범 발매 2주 뒤에 DVD 형식으로만 등장했다. 〈Never Get Old〉는 영국에서 다운로드 싱글로 재지정되기 전까지는 프로모션 CD로만 나왔을 뿐이었다. 시대가 급변하고 있었거니와, 보위 역시 싱글 시장에 흥미를 잃었으며 시장에 가득한 한순간의 차트 성적만을 노리는 곡들을 경멸한다는 의사를 강력하게 내비쳤다. 2002년에 그는 "카일리나 로비나 「Pop Idol」

이나 그런 것들"에 대한 폄하 발언을 내놓았다. "바닷가에 가기만 하면 그것들로부터 도망칠 수가 없어요. 그래서 제가 영국 대중음악의 유람선 쪽 사정에 대해서는 꿰고 있죠." 2003년에 그는 라디오 1의 마크 래드클리프에게 이렇게 말했다. "요즘 대부분의 사람들이 음악에서 무엇을 얻어내고 싶어 하긴 하는지에 대해 확신이 안 들어요. 사람들은 그냥 배경에 깔리는 뭔가를 원하는 듯합니다. 길거리를 걸어가는 동안이나, 그럴 때요."

《Reality》는 2003년 9월 15일에 유럽과 대부분의 다른 지역에서 발매됐고, 그다음 날에 미국에서 발매됐다. 《Heathen》의 선례에 따라, 앨범은 처음에 두 가지 CD 포맷으로 공개됐다. 한 장짜리 스탠더드 버전과 카드 슬리브로 만들어진 2CD 버전이었는데, 후자의 보너스 디스크에는 아웃테이크 〈Fly〉와 〈Queen Of All The Tarts (Overture)〉, 그리고 〈Rebel Rebel〉의 새로운 스튜디오 녹음본이 수록됐다. 일본반은 〈Waterloo Sunset〉이라는 제목의 추가 트랙을 자랑했다. 첫 발매의 몇 주에서 몇 달에 걸쳐 어지러워질 정도로 다양한 추가 버전들이 뒤따랐는데, 11월 유럽을 기점으로 각 지역의 'A Reality Tour' 개막과 겹치도록 따로 따로 발매된 '투어 에디션'이 그 시작이었다. 이 에디션에는 〈Waterloo Sunset〉과 2003년 9월 8일에 촬영된 리버사이드 스튜디오에서의 녹화 공연 DVD가 추가 수록됐다(12월의 캐나다 '투어 버전'의 DVD에는 다섯 곡만이 수록됐다). 이어진 것은 SACD 발매였는데, 《Reality》는 이 포맷의 짧은 전성기와 시기를 같이했다. 9월에 EMI는 《Ziggy Stardust》, 《Scary Monsters》, 《Let's Dance》 세 장의 고전 보위 앨범을 새로 리믹스해 SACD 에디션으로 내놨다.

2004년 2월 콜롬비아 사는 듀얼디스크(DualDisc)라는 최신 포맷으로 시험판 《Reality》를 내놓았는데, 디스크 한쪽 면에는 앨범의 일반적인 CD 버전이, 반대 면엔 5.1 믹스 DVD-오디오 버전이 실려 있었다. 처음에는 미국 보스턴과 시애틀에서 시험판으로만 한정 유통됐다가 12개월 후 전 세계에 발매됐고, DVD 수록물에 포토 갤러리와 함께 다른 곳에서는 구할 수 없는 《Reality》 홍보 영상이 포함됐다는 점에서 수집가들의 흥미를 불러일으켰다. 영상에는 〈Never Get Old〉, 〈The Loneliest Guy〉, 〈Bring Me The Disco King〉, 〈New Killer Star〉가 포함됐다. 이 앨범에서 특이하게 빠진 포맷은 바이닐이었다. 《Reality》는 바이닐의 인기

가 부활한 2014년 이전까지 공식으로 LP로 발매된 적이 없었다.

영국에서 《Reality》는 즉각적인 히트를 기록하며 차트에 3위로 진입해서(스타세일러의 《Silence Is Easy》가 2위였고, 다크니스가 《Permission To Land》로 정상을 차지했다), 10년 전 《Black Tie White Noise》 이후 보위 신보의 가장 높은 영국 차트 순위를 기록했다. 다른 지역에서도 소식은 비슷하게 좋았다. 《Reality》는 20개국에서 Top10에 안착했는데, 독일과 오스트리아에서 3위, 프랑스·그리스·포르투갈·러시아·노르웨이에서 2위, 덴마크·체코 공화국에서 1위를 기록했다. 『빌보드』의 유러피안 Top100 앨범 차트에서 《Reality》는 1위로 진입했다. 그에 비해 미국에서는 《Heathen》의 수준을 달성하는 데 실패했다. 그러나 최고 29위라는 기록은 여전히 《'hours...'》나 《Earthling》으로부터는 확실한 진전이었고, 〈New Killer Star〉는 이제 거의 의무에 가깝게 보이던 그래미 '남성 록 보컬 퍼포먼스' 부문 노미네이션을 얻어냈다. 브릿 어워즈 '최고 영국 남성 아티스트' 노미네이션은 2004년에 뒤따랐다.

평단의 반응은 압도적으로 긍정적이었다. 언제나 예상 가능한 "《Scary Monsters》 이후 최고 앨범"이라는 주문이 다시 한번 여기저기의 리뷰들에 등장했지만, 이번에는 평론가들의 단기 기억력이 보통에 비해 살짝 나았던 것으로 드러났고, 많은 이들은 《Heathen》도 좋았다고 회고하며 《Reality》로 그 앨범이 허사가 아니었음이 증명됐다고 말했다. "들으면 들을수록 《Reality》는 《Heathen》보다 강력하게 느껴진다." 『마이애미 헤럴드』는 이렇게 말했다. "그러니 좋은 것 두 개가 연달아 나온 것이다." 『닷뮤직(Dotmusic)』의 온라인 리뷰는 더 나아가 이렇게 평했다. "《Heathen》이 안도한 비평가들에게 조금은 과한 칭찬을 받았다면 《Reality》는 더 자격을 갖춘 경우다. 이제는 우리 모두 조금 마음을 놓고 다시 궤도에 오른 보위에 적응을 해도 되겠다. … 기회를 놓칠 리가 없는 사람이니, 그는 본인이 《Heathen》에서 정립한 템플릿을 크게 벗어나지 않는다. … 그러나 곡들은 더 나아졌다." 그래서 결론은? "다시 한번, 《Scary Monsters》 이후 보위의 최고작이다."

『메일 온 선데이』의 팀 드 리슬 역시 만족하며 이 레코드가 "창작적인 활력으로 맥동"하며 "그의 목소리, 혹은 목소리들의 빛나는 쇼케이스"라고 평했다. "보위는 언제나 여러 명이었고 그들 중 대부분이 여기에 있다." 가사를 사로잡은 멜랑콜리를 언급하며 『타임스』의 데이비드 싱클레어는 "그 어두운 기질이 그를 쓰러뜨리지 않는다는 전제하에, 어떤 풍부한 세계의 시작점이 될 수 있는 앨범"이라고 환영했다. 『큐』의 개리 멀홀랜드는 "근래의 폭력적인 사건들에 대한 모호한 레퍼런스가 〈Fall Dog Bombs The Moon〉이나 〈New Killer Star〉 같은 곡들에 담겨 있다"라고 말하며 이렇게 평했다. "보위의 위대했던 70년대가 우아하게 탈진한 권태감에 뒤따른 무모한 쾌락주의적 모험에서 활력을 얻은 것이라면, 《Reality》의 좋은 순간들은 그 미친 시간에서 잃어버린 것들 그리고 사랑과 안정감이 주는 미덕을 수용하는 것처럼 들린다." 그 결과는, 그에 따르면, "《Scary Monsters》 이후 보위의 최고작"이었다.

『보스턴 글로브』는 앨범의 영적인 불안감을 언급하며, "음악의 대부분에서 동요가 느껴지는데, 빼어난 앨범을 만드는 데 기여할 뿐 아니라 보위가 그 어느 때보다 더 답을 갈구하고 있음을 드러낸다"라고 지적했다. 『NME』의 팀 와일드는 《Reality》가 "좋은 노래들의 모음"이라고 칭찬하며 〈Bring Me The Disco King〉을 콕 집어 "진정으로 아름답다. 어두운 뉴욕 재즈를, 본인이 원하는 바를 정확히 구현할 수 있음을 아는 남자의 자신감으로 전달한다"라고 평했다.

평단의 지배적인 의견은 밈 우도비치의 유려한 『뉴욕 타임스』 리뷰에 잘 요약되어 있는데, 그는 "《Reality》는 약간 찌르는 정도를 넘어서는 작품이다"라고 인정하며 "토니 비스콘티의 흠잡을 데 없는 프로덕션", "아래에 묻혀 있는 득의양양한 백그라운드 보컬들, 무작위한 불협 터치들, 그리고 겹겹이 쌓인 활기찬 편곡들", 그리고 "보위와, 눈부시도록 힘이 넘치는 그의 밴드가 당장이라도 거실에 등장해서 앵코르를 해줄 것 같은 느낌을 주는" 직접성을 찬양했다. 우도비치는 계속 이어가면서 보위와 그의 개인적 신념 사이의 지속되는 대화가 "즉각적으로 와닿는 사적인 소통의 감정을 전달한다"고 말하며 "이 투쟁이 촉발하는 쓰린 에너지의 폭발력은 우울하기보다 흥분을 자아낸다. 감동적이기까지 하다"고 주장했다. 그리고 그는 "죽음에 대한 개인적인 성찰을 이토록 철저하게, 타협 없는 생명력으로 들리게 한 것은 《Reality》의 두드러지는 성취다. … 짧게 요약하면, 이 앨범은 뛰어난 록 앨범이 가지는 모든 마력을 가지고 있다. 크게, 라이브로 연주하도록 만들어진 죽음에 대한 노래들."

『언컷』의 크리스 로버츠는 보위가 그의 독특한 가사적 재능을 담을 그릇으로 직설적인 팝-록의 영역을 개척했다는 것에 크게 기뻐했다. "쿵쿵대는 드럼과 울부짖는 기타 위로 그는 사랑스럽고 음험한 노래를 드리우는데, 예상치 못한 관점, 대담한 우회, 그리고 죽음을 숙고하지만 겉으로는 낙관적인 노랫말로 가득 차 있다. 《Reality》는 가사적으로는 비애이며, 음악적으로는 희열이다. 이것은 팝이며, 놀기 좋은 팝이지만, 어떻게 모든 것들이 사라지는지에 관한 구절들로 가득하다. … 앨범은 흘러가는 시간에 대한 재담과 한숨으로 어지럽다. … 아주, 아주 멋진, 섹시한 고뇌가 느껴지는 앨범이다. 정말이다."

로버츠가 말했듯 《Reality》의 성취 중 하나는 록의 파괴력에 다시 생기를 부여한 뒤 지적인 가사를 성공적으로 융합해냈다는 데 있었다. 보위의 "찌르는 느낌"이라는 촌평이 암시했듯 《Reality》는 섬세하며 자의식 있는 예술성이 느껴진 《Heathen》에 비해 원초적인 작품으로 드러났다. 그가 《Heathen》 세션 당시에 영향을 받은 음악으로 리하르트 슈트라우스나 구스타프 밀러 등을 꼽은 반면, 《Reality》 당시에는 주로 댄디 워홀스, 그랜대디, 라디오헤드("멋지고", "요새 밴드 중 최고"라고 설명했다), 그리고 블러(2003년 앨범 《Think Tank》에 대해서 "최상급 작품"이라는 평을 남겼다)를 이야기했다는 것은 주목할 만하다. 이 점에 있어서 두 앨범은 《1.Outside》와 《Earthling》 혹은 《Hunky Dory》와 《Ziggy Stardust》가 맺고 있는 것과 비슷한 관계를 갖는다. 보위의 커리어에서 자주 그래왔듯 두 개의 이어지는 앨범은 같은 테마와 음악적 혈통을 공유하지만, 두 번째 짝에서 이지적이고 미묘한 것들이 본능적인 것들에 자리를 양보하는 것을 다시 한번 확인할 수 있는 것이다. 이것이 《Reality》가 전작에 비해 어떤 식으로든 덜 지적이고 덜 정교하게 만들어졌음을 뜻하지는 않는다. 그저 내면에 몰두하는 단계와 주기적으로 교대하는 더 본능적으로 곡을 쓰는 모드에 놓인 보위를 포착한다는 것뿐이다. 그 결과로 처음에는 《Heathen》에 비해 복잡함이나 소리의 레이어가 적다고 느껴지지만, 동시에 캐치한 훅과 활기찬 팝-록의 분위기를 훨씬 풍부하게 담아내는 앨범이 만들어졌다. 《Reality》는 중독성 있는 리프들과 기억에 남을 노래들이 터져 나오는, 오랜만에 등장한 가장 즉각적으로 멜로디컬한 보위의 앨범이다. 〈New Killer Star〉의 뽐내는 듯한 기타, 〈She'll Drive The Big Car〉의 잘 빠진 소울 펑크(funk), 〈Never Get Old〉의 맛있게 캐치한 훅, 그리고 마지막 〈Bring Me The Disco King〉의 최면적인 완성도는 쉽게 보위의 고전 반열에 오를 수 있는 것들이다.

그러나 《Reality》의 절묘함은 더 따스하고 친밀한 분위기에도 불구하고, 《Heathen》의 예술가적인 감각을 전혀 잃지 않는다는 점에 있다. 앨범의 지속적인 가치는 중독성 있는 멜로디나 많은 것을 환기시키는 가사에만 있는 것이 아니다. 리프를 떠받치는 정신을 잃은 듯 흔들대는 기타에서부터 이상하지만 환상적인 수많은 퍼커션 효과들, 신시사이저, 스타일로폰, 색소폰과 하모니카의 반항적이다시피 기이한 소리들, 그리고 희열을 주는 마이크 가슨의 피아노 기교까지, 소리 텍스처상에서 정교하게 형성된 기이함에도 그 가치가 있다. 《Heathen》에서처럼 토니 비스콘티가 이끄는 손길이 분명하게 느껴지는데, 보위의 실험정신에 완전한 자유를 주면서도 분별력, 경제성, 그리고 비움의 정신을 잃지 않음으로써 음악이 숨을 쉬게 하고, 보위가 곡 안에서 극적인 친밀감과 즉각성을 느끼며 뛰어놀 수 있도록 했다. 가사는 위엄 있다가, 지적이다가, 웃기다가 감동적이기를 교대로 반복하는데, 두 커버 곡들은 보위의 창작곡들의 감정과 의도에 빈틈없이 합치된다. 《Reality》에서 보위는, 그의 표현대로, "10대였을 때부터 신경을 갉아먹어 온 주제들인 영적인 접촉, 고립감, 희미한 미래를 찾으려는 노력"으로 회귀한다. 그 결과로 등장한 것은 《Heathen》의 자격 있는 후계자일 뿐 아니라 성숙함, 자신감, 그리고 위엄을 통해 만들어진 보위 정전의 훌륭한 주요작이었다.

GLASS SPIDER
EMI 094639100224, 2007년 6월

Disc 1: Intro/Up The Hill Backwards (3'51") | Glass Spider (5'19") | Day-In Day-Out (5'09") | Up The Hill Backwards (0'36") | Bang Bang (3'57") | Absolute Beginners (7'11") | Loving The Alien (7'13") | China Girl (4'54") | Rebel Rebel (3'29") | Fashion (5'03") | Scary Monsters (And Super Creeps) (4'52") | All The Madmen (5'38") | Never Let Me Down (3'58")

Disc 2: Big Brother (4'48") | '87 And Cry (4'07") | "Heroes"

(5'12") | Sons Of The Silent Age (3'06") | Time Will Crawl/Band Intro (5'23") | Young Americans (5'05") | Beat Of Your Drum (4'36") | The Jean Genie (5'23") | Let's Dance (4'59") | Fame (7'01") | Time (5'12") | Blue Jean (3'23") | Modern Love (4'34")

• 뮤지션: 3장 "GLASS SPIDER' 투어" 참고 | 녹음: 올림픽 스타디움(몬트리올)

EMI의 'Glass Spider' 콘서트 비디오 재발매반(5장 참고)에는 기분 좋은 보너스가 있었는데, 전에 발매되지 않은 투어의 더블 CD 실황이었다. 데이비드 말렛의 비디오가 시드니에서 촬영되기 두 달 넘게 전인 1987년 8월 30일 몬트리올에서 레코딩된 이 실황에는 비디오에 있는 앙코르곡인 〈I Wanna Be Your Dog〉와 〈White Light/White Heat〉가 빠졌지만, 그것을 대체하고도 남게도 투어의 플레이리스트가 더 온전히 반영되어 있었다. 무려 여섯 곡이 비디오에 없는 것이었는데, 《Never Let Me Down》에서 세 곡이 더 선정됐으며, 유혹적인 고전 트랙 삼형제 〈Scary Monsters〉, 〈All The Madmen〉, 〈Big Brother〉도 추가로 선정됐다. 원래 라디오 방송을 위해 녹음된 이 몬트리올 콘서트 실황은 'Glass Spider' 공연의 귀중한 기념품이지만, 소리는 얇고 붕 떠 있으며, 기술적인 측면에서 봤을 때 보위의 다른 공식 라이브 앨범들에 비할 바가 못 된다.

2008년에, 《Glass Spider Live》라고 이름 붙여진 또 다른 더블 CD 앨범이 네덜란드의 이모탈 레이블(IMA104212)을 통해 등장했는데, 몬트리올 레코딩이 아닌 시드니 비디오의 사운드트랙을 그대로 오디오로 따온 것이었다(믹싱이 잘못되었던 2007년 DVD보다 피터 프램튼의 기타가 훨씬 잘 들린다). 이 앨범의 바이닐 버전은 그다음 해에 발매되었다. CD와 마찬가지로 (그리고 2011년 같은 레이블에서 라이선스 없이 발매된 보위 50세 생일 기념 공연처럼), 바이닐도 엄밀히 봤을 때 부틀렉 수준에 불과했다. 비슷한 비공식 발매작으로 2015년의 《Day-In Day-Out》(레이저 미디어, LM160) 도 있는데, 1987년 시드니 공연의 라디오 방송 중 하나로 만든 질 낮은 CD다.

VH1 STORYTELLERS
EMI 5099996490921, 2009년 7월

Life On Mars? (4'22") | Rebel Rebel (truncated) (3'15") | Thursday's Child (6'43") | Can't Help Thinking About Me (6'30") | China Girl (6'47") | Seven (5'01") | Drive-In Saturday (5'21") | Word On A Wing (6'35") | Survive (4'01") (Download only) | I Can't Read (5'23") (Download only) | Always Crashing In The Same Car (3'11") (Download only) | If I'm Dreaming My Life (6'51") (Download only)

• 뮤지션: 3장 "'HOURS...' 투어" 참고 | 녹음: 맨해튼 센터 스튜디오(뉴욕)

보위의 뛰어난 'Storytellers' 공연의 DVD는 1999년 8월 23일 뉴욕에서 녹화되었으며, 그 쇼의 사운드트랙인 이 CD를 포함하고 있었다. DVD의 네 곡의 보너스트랙(《Survive》, 〈I Can't Read〉, 〈Always Crashing In The Same Car〉, 〈If I'm Dreaming My Life〉)은 CD에서는 제외되고 음원 다운로드로 발매됐다.

A REALITY TOUR
ISO/Sony 88697588272, 2010년 1월 (CD)
Friday Music FRM-88272, 2016년 6월 (LP)

Disc 1: Rebel Rebel (3'31") | New Killer Star (4'59") | Reality (5'09") | Fame (4'13") | Cactus (3'01") | Sister Midnight (4'38") | Afraid (3'28") | All The Young Dudes (3'48") | Be My Wife (3'16") | The Loneliest Guy (3'59") | The Man Who Sold The World (4'19") | Fantastic Voyage (3'14") | Hallo Spaceboy (5'28") | Sunday (7'56") | Under Pressure (4'18") | Life On Mars? (4'40") | Battle For Britain (The Letter) (4'55")

Disc 2: Ashes To Ashes (5'46") | The Motel (5'44") | Loving The Alien (5'18") | Never Get Old (4'18") | Changes (3'52") | I'm Afraid Of Americans (5'17") | "Heroes" (6'58") | Bring Me The Disco King (7'57") | Slip Away (5'56") | Heathen (The Rays) (6'25") | Five Years (4'20") | Hang On To Yourself (2'51") | Ziggy Stardust (3'45") | Fall Dog Bombs The Moon (4'12") | Breaking Glass (2'27") | China Girl (4'18")

Download Only: 5.15 The Angels Have Gone (5'22") | Days (3'25")

• 뮤지션: 3장 "A REALITY TOUR" 참고 | 녹음: 포인트 디팟(더블린)

동명의 DVD보다 5년 이상 늦게 발매된, 이 'A Reality Tour'의 더블 라이브 앨범은 영상과 동일하게 2003년 11월 22일과 23일, 더블린에서의 두 공연에서 기록된 레코딩으로 구성되었다. 다만 곡과 곡 사이 데이비드의 잡담이 좀 더 보존됐고, 〈Cactus〉가 DVD의 편집본보다 30초 더 길었다. 보너스 트랙으로 등록된 마지막 세 곡은 DVD에 아예 빠졌던 것인데, 조금 이상하게도 세트리스트상의 정확한 위치가 아닌 2번 디스크의 끝에 덧붙여졌다. CD보다 몇 주 뒤에 발매된 다운로드 버전에는 〈5.15 The Angels Have Gone〉과 〈Days〉, 두 곡이 독점 수록됐다. (원 순서대로의 복원을 원하는 완벽주의자들에게는 희소식이게도, 〈Days〉는 〈All The Young Dudes〉 뒤에, 〈China Girl〉은 〈Be My Wife〉 뒤에, 〈Fall Dog Bombs The Moon〉은 〈Battle For Britain〉 뒤에, 마지막으로 〈Breaking Glass〉와 〈5.15 The Angels Have Gone〉이 그 순서대로 〈Loving The Alien〉 뒤에 배치되었다.) CD의 세 곡의 보너스 트랙은 2016년에 발매된 세 장짜리 바이닐 에디션에도 포함되었다. DVD와 마찬가지로, 이 앨범은 보위 마지막 투어의 두 훌륭한 공연에 대한 멋진 기록이다.

LIVE NASSAU COLISEUM '76

EMI BOWSTSX2010, 2010년 9월 (3CD 스페셜 에디션)
EMI BOWSTSD2010, 2010년 9월 (5CD, 1DVD, 3LP 디럭스 에디션)

Disc 1: Station To Station (11'53") | Suffragette City (3'31") | Fame (3'59") | Word On A Wing (6'05") | Stay (7'25") | Waiting For The Man (6'20") | Queen Bitch (3'11")

Disc 2: Life On Mars? (2'13") | Five Years (5'04") | Panic In Detroit (6'02") | Changes (4'11") | TVC15 (4'58") | Diamond Dogs (6'38") | Rebel Rebel (4'06") | The Jean Genie (7'26")

Download Only: Panic In Detroit (Unedited Alternate Mix) (13'08")

• 뮤지션: 3장 "Station To Station' 투어' 참고 | 녹음: 나소 콜리시엄(뉴욕 유니언데일) | 프로듀서: 해리 매슬린

1976년 3월 23일에 있었던 보위의 나소 콜리시엄 공연의 두 개의 라이브 커트는 1991년 《Station To Station》 라이코 재발매반에 포함됐고, 세 번째는 이후 1995년 《RarestOneBowie》에 수록됐다. 그러나 2010년의 풍성했던 《Station To Station》 재발매 전까지 이 전설적인, 수없이 부틀렉으로 만들어진 라디오 중계 실황은 온전한 공식 발매의 대상이 되지 못했다. 그때 등장한 것이 《Live Nassau Coliseum '76》이라고 이름 붙여진 두 장짜리 앨범이었다.

보위와 그의 뛰어난 1976년 밴드의 한창 달아오른 순간을 기록하는 《Live Nassau Coliseum '76》은 많은 이들에게 2010년 재발매의 하이라이트로 여겨졌다. 〈Five Years〉와 〈Life On Mars?〉에서의 어쩔 수 없는 오디오 품질 저하에도 불구하고(두 곡의 오리지널 멀티트랙 레코딩은 이미 오래전에 유실되었다), 음질 개선은 훌륭하게 이루어졌으며 공연의 사운드는 전에 없이 뛰어났다. 믹싱이 새로 이루어져서 라디오 송출 원본과 이전에 발매된 트랙 둘 모두와 달랐다. 악기의 소리상 위치가 달리 설정됐고, 라이코의 트랙들이 그대로 두었던 몇몇 음정이 나간 보컬들이 선택적으로 희미하게 처리됐다. CD와 바이닐의 〈Panic In Detroit〉는 데니스 데이비스의 극적인 드럼 솔로를 삭제하는 방향으로 크게 편집되었지만, 다운로드 버전에는 총 길이 13분짜리로 리믹스된 화려한 무대가 통으로 포함되었다. 《Live Nassau Coliseum '76》은 보위의 가장 뛰어난 투어 중 하나의 멋진 기념품으로, 위엄 있는 〈Word On A Wing〉, 최고로 쿨한 〈Waiting For The Man〉, 시끌벅적하고 흥분되는 〈Stay〉와 〈The Jean Genie〉가 하이라이트로 자리한다.

THE NEXT DAY

ISO/Columbia 88765 46186 2, 2013년 3월 (CD) [1위]
ISO/Columbia 88765 46192 2, 2013년 3월 (CD: 디럭스 에디션) [1위]
ISO/Columbia 88765 46186 1, 2013년 3월 (LP) [1위]
ISO/Columbia 88883 78781 2, 2013년 11월 (2CD/DVD 《The Next Day Extra》) [89위]

The Next Day (3'26") | Dirty Boys (2'58") | The Stars (Are Out Tonight) (3'57") | Love Is Lost (3'57") | Where Are We

Now? (4'09") | Valentine's Day (3'02") | If You Can See Me (3'12") | I'd Rather Be High (3'44") | Boss Of Me (4'09") | Dancing Out In Space (3'21") | How Does The Grass Grow? (4'34") | (You Will) Set The World On Fire (3'32") | You Feel So Lonely You Could Die (4'37") | Heat (4'25")

디럭스 에디션과 LP 보너스 트랙: So She (2'31") | Plan (2'02") | I'll Take You There (2'41")

일본 디럭스 에디션 추가 보너스 트랙: God Bless The Girl (4'11")

《The Next Day Extra》 보너스 트랙: Atomica (4'05") | Love Is Lost (Hello Steve Reich Mix By James Murphy For The DFA) (10'25") | Plan (2'02") | The Informer (4'32") | I'd Rather Be High (Venetian Mix) (3'49") | Like A Rocket Man (3'29") | Born In A UFO (3'02") | I'll Take You There (2'41") | God Bless The Girl (4'11") | So She (2'31")

• 뮤지션: 데이비드 보위(보컬, 기타, 키보드, 피아노, 퍼커션, 백킹 보컬), 게리 레너드(기타, 키보드), 데이비드 톤(기타), 게일 앤 도시(베이스, 백킹 보컬), 토니 레빈(베이스), 재커리 알포드(드럼, 퍼커션), 헨리 헤이(피아노와 키보드), 토니 비스콘티(기타, 베이스, 리코더, 스트링), 앙투안 실베만·맥심 모스턴·타구치 히로코·앤자 우드(스트링), 얼 슬릭(기타), 스털링 캠벨(드럼, 탬버린), 스티브 엘슨(바리톤 색소폰, 콘트라베이스 클라리넷), 재니스 펜다비스(백킹 보컬), 알렉스 알렉산더(퍼커션), 에린 톤콘(백킹 보컬), 모건 비스콘티(어쿠스틱 기타), 제임스 머피·매튜 손리·히산 바루차·조던 헤버트(《Love Is Lost (Hello Steve Reich Mix)》박수 코러스) | 녹음: 매직 숍 스튜디오과 휴먼 스튜디오(뉴욕) | 프로듀서: 데이비드 보위, 토니 비스콘티

이 책의 이전 판이 출간되었던 2011년 9월에, 데이비드 보위는 몇 년간 침묵을 유지하고 있었다. 어떤 이들은 모든 것이 끝났다고 생각했지만, 나는 이 노장의 빛이 여전히 꺼지지 않았다고 확신하며, 책의 후기를 희망차게 끝맺었다. 그러나 내가 몰랐던 것은 -우리 모두가 몰랐던 것은- 데이비드가 이미 차기작을 열심히 준비 중이었고, 작업에 돌입한 지 거의 1년이 되었다는 사실이었다.

비밀에 부쳐진 채 레코딩되어, 2013년 1월 8일 모두를 놀라게 한 〈Where Are We Now?〉의 드랍(drop) 발매로 비로소 세상에 알려진 《The Next Day》는 제작 기간이 2년이 넘어, 보위 앨범 중 가장 잉태 기간이 긴 작품이 되었다. 작업은 《Reality》의 발매 후 7년이 지난 뒤에 시작되었지만, 《The Next Day》가 등장한 시점에 이 앨범은, 매체의 모든 헤드라인들이 숨차게 보도했듯, 보위의 10년 만의 신작이 되었다. 데이비드가 차트를 휩쓰는 컴백작을 내놓기 전에 몇 년 동안 침묵하는 것이 처음 있는 일은 아니었다(혹자는 《Let's Dance》와 《Black Tie White Noise》를 떠올릴 수 있을 것이다). 그러나 안식년의 절대적인 길이와, 눈덩이처럼 불어나던 업계를 영원히 떠났다던 루머들은, 이 컴백이 완전히 새로운 체제의 결과물임을 가리키고 있었다. 데이비드 보위의 센세이셔널한 자기 부활은 2013년을 뜨겁게 한 주제였고, 《The Next Day》는 지난 몇 십 년 만에 가장 환영받는 그의 앨범이 되었다.

"아티스트들은 은퇴 같은 것을 하지 않는다고 생각해요." 토니 비스콘티가 2013년 『타임스』에 말했다. "왜 은퇴를 하겠어요? 어떤 아티스트들은 오랫동안 창작을 멈추긴 하죠. 경험을 쌓고 작품의 소재를 준비하는 거예요." 'A Reality Tour'를 조기에 종료하게 만든 건강 문제가 있고 나서, 특히 보위가 2012 런던 올림픽 개회식 참가 요청을 수차례 거절했다는 사실이 알려지자, 그의 건강이 좋지 않다는, 그가 목소리를 잃었거나 심지어 암에 걸렸다는 추측이 일기 시작했다(이 루머들은, 그 당시에는 아무 근거 없는 것이었다). "단언컨대 사실이 아니에요." 토니 비스콘티가 2013년에 말했다. "그는 암에 걸리지 않았어요. 제가 떨쳐버리고 싶은 게 하나 있다면 그건 그의 건강 문제에 관한 루머예요. 그는 믿기 어려울 정도로 건강하고, 스스로를 잘 챙기고 있어요. 당연히 심장마비 이후에는 기쁘지 않았지만, 그에게는 좋은 가족과 친구들이 있으니까요."

조용히 지내는 기간 동안, 데이비드는 그의 오랜 친구와 연락을 주고받았다. "그와 허물없이 지냈습니다." 비스콘티는 말했다. "시간을 두고 음악업계 비즈니스를 전체적으로 반추할 기회를 가진 건 그에게 잘된 일이었죠. 아마도 그는 그 나이에 새로운 레코드를 하나 더 만드는 게 가치 있는 일인지 고민했던 것 같아요. 그냥 또 하나의 다운로드거리가 되는 게 아닌가? 그래도 그가 난데없이 전화를 걸어서, '데모 몇 개 만들어보는 거 어때?'라고 물었을 때는 저도 깜짝 놀라긴 했죠."

그 통화는 비스콘티가 런던에서 카이저 치프스와 함

께 그들의 앨범 《The Future Is Medieval》을 작업하고 있던 2010년 11월에 걸려온 것이었다. "그는, '음, 너 언제 돌아올 거야?'라고 물었고 저는, '며칠 안으로 돌아가'라고 대답했죠. 돌아가고 바로 다음 날 아침에 그와 함께 스튜디오에 앉아 베이스를 치고 있었어요." 여기서 언급된 곳은 맨해튼의 6/8 스튜디오로, 보위와 비스콘티는 이곳에서 두 익숙한 얼굴과 함께하게 된다. 기타리스트 게리 레너드와 드러머 스털링 캠벨이었다. "우리는 이스트 빌리지 어느 지하에 있는 이 작은, 조그만 리허설 룸으로 들어갔어요." 레너드가 나중에 『롤링 스톤』에서 이야기했다. "작은 던전 같았죠. 월요일부터 금요일까지 한 주 내내 거기로 향했어요." 보위는 집에서 신곡을 쓰고 1인 데모를 만들고 있던 차였다. 초기 단계에는 그런 노래들이 여덟 곡 정도 있었다. "꽤 살이 붙어 있던 상태였죠." 비스콘티가 회고했다. "좋은 드럼 패턴과 베이스라인 아이디어들이 있는 상태였어요."

그는 "무슨 책가방에 리걸 패드와, 간단한 습작 데모 커트를 담은 작은 4트랙짜리 레코더를 넣어 갖고 왔어요." 레너드는 이야기했다. "그가 노래를 내놓으면 우리는 코드를 정리하고 익히기 시작했죠. 몇 번 연주하고, 곡을 조금 확장하고, 형태를 잡고, 한쪽으로 치워놨죠. 그 주가 끝날 무렵에, 오로지 그를 위해 그 모든 데모들을 취입했죠." 데모 세션은 5일간 이뤄졌지만, 비스콘티는 이렇게 설명했다. "마지막 날까지는 아무것도 녹음하지 않았어요. 우리는 그냥 계속 노트에 기록하기만 했어요. 5일째가 되자 첫날에 했던 게 뭐였는지 기억하기가 힘들어졌죠. 그래도 해냈어요."

그 주의 끝에, 보위는 레코딩들을 집으로 가져갔고, 오랜 침묵이 시작됐다. "넉 달간 사라져 있더니, '이제 쓰기 시작할 거야'라고 말하더군요." 비스콘티는 설명했다. "그는 더 많은 노래들을 썼고, 거기에 심지어 더 많은 살을 붙였어요. 처음에는 없던 가사와 멜로디들도 떠올려냈죠. 사실 이게 전형적인 그의 방식이긴 합니다. … 《Scary Monsters》는 -아니, 모든 앨범은- 한 개의 완성된 곡과 열 개의 아이디어를 갖고 시작됐어요."

2011년 4월이 되자 보위는 레코딩을 시작할 준비가 되어 있었다. 그러고는 작업을 본격적으로, 그리고 비밀리에 진행할 수 있는 뉴욕 소재의 스튜디오에 대한 탐색이 시작됐다(《Earthling》부터 《Reality》에 이르는 많은 레코딩을 녹음한 장소인 룩킹 글래스 스튜디오는 2009년에 문을 닫았다). 정체가 밝혀지지 않은, 처음으

로 골랐던 장소는 레코딩이 시작되기도 전에 신속히 버려졌다. "비밀로 해달라고 그들에게 이야기했는데, 24시간도 안 되어 입을 열었더군요." 후일 비스콘티가 『가디언』에서 이야기했다. "앨범을 시작하지도 않았는데 전화를 받았어요. '이렇고 저런 스튜디오에서 레코드를 만든다는 게 사실인가요?' 우리는 그저 모든 걸 부정했어요."

"듣자 하니 어떤 사진가가 데이비드의 사무실의 누군가에게 전화해서, 스튜디오에 있는 데이비드의 모습을 촬영해도 되는지를 물어봤다더군요." 드러머 재커리 알포드가 나중에 설명했다. "그들은 막, '뭐라고요? 애초에 누가 세션이 있다고 말을 한 거예요?' 이런 반응이었죠. 스튜디오의 누군가가 누설한 게 분명했어요. 그 일이 있은 후 이메일을 받았어요. '그래요. 계획을 바꿉시다. 매직 숍에서 합시다.'"

소호의 크로스비 스트리트에 자리한, 데이비드의 아파트 건물에서 엎드리면 코 닿을 곳에 있는 매직 숍은 보위와 그의 프로듀서에게 전혀 새로운 스튜디오였다. 비스콘티가 처음으로 그곳을 정찰했을 때, 그리고 그 후로도 한동안, 매직 숍의 소유주들은 다가올 손님의 정체를 눈치 채지 못하고 있었다. "데이비드가 나타난 바로 그날까지 일이 어떻게 되고 있는지를 모르고 있었다고 해도 과언이 아니에요." 스튜디오의 주인인 스티브 로젠탈은 나중에 이렇게 말했다. 그날은 -제대로 된 세션의 첫 번째 날은- 2011년 5월 2일이었다.

《Reality》의 베테랑이자 비스콘티와 정기적으로 협업해온 엔지니어 마리오 맥널티는 매직 숍에서 팀에 합류했다. "다섯 명의 사람들이 한 방 안에서 한 번에 라이브를 연주하는 곡들이 많았어요." 맥널티가 설명했다. "매직 숍에 있는 두 개의 아이솔레이션 캐비닛(isolation cabinet)을 기타 앰프들과 베이스 캐비닛에 사용했지만, 그 캐비닛들을 써도 발생하는 작은 양의 블리드는 어떻게든 해결해야 했어요. 이 블리드가, 그리고 연주를 라이브로 따는 상황이, 많은 밴드들에게는 악몽과도 같았을 거예요. … 그러나 이 밴드는 정말 대단했어요. 어떤 그룹이 그 정도로 합주를 잘하면, 그런 방식으로도 레코딩을 할 수 있습니다." 맥널티의 임무에는 매직 숍의 라이브 룸에 각각의 아티스트를 위한 워크스테이션을 세팅하는 것도 포함되어 있었다. "데이비드의 스테이션은 볼드윈 피아노 주위에 배치되었죠. 그가 돌아다니거나 필요하면 메모를 할 수 있게 충분한 공간

을 확보하도록 했어요. 이에 더해서 데이비드는 트리니티 키보드 워크스테이션, 6현과 12현 어쿠스틱 기타 한 대씩, 탬버린 하나, 그리고 레퍼런스로 삼을 레코딩들을 들을 수 있는 디지털 믹서 한 대를 갖고 있었습니다."

토니 비스콘티는 『빌보드』에 "그 곡들이 빼어나다는 것은 시작부터 알 수 있었어요. 원형에서부터요"라고 말했다. 그리고 『타임스』에서 그는 세션이 열려 있는 실험의 성격을 갖고 있었으며, 스튜디오의 분위기를 《1.Outside》의 초기 레코딩을 떠올리게 하는 것으로 묘사했다. "그는 우리에게 어떤 노래가 어떤 살인사건에 관한 것이 될 수도 있겠다는 식으로 설명해서, 우리가 그걸 느끼고 그 분위기에 몰입하도록 했어요. 어떤 노래도 미리 쓰여 있지 않았고, 그가 노트로 그때그때 기록했죠. 그래서 저는 언제든 어떤 곡으로 돌아갈 수 있도록 각각의 곡의 마이크 세팅을 똑같이 유지해두었어요."

매직 숍에서의 레코딩은, 간간이 긴 휴식을 가지며 2012년 가을까지 불규칙하게 진행되었다. 이 기간 동안 각각 다른 시간에 걸쳐 세션에 기여한 세 개의 핵심 밴드들이 있었다. 그 연주자들은, 비스콘티가 나중에 표현한 것처럼, "많은 양의 보위 DNA를 공유하고 있었다." 2011년 5월에 있었던 첫 번째 2주짜리 레코딩에서는, 게리 레너드가 《Heathen》과 《Reality》에서의 동료 베테랑 데이비드 톤과 함께 기타리스트로 합류했고, 베이스는 게일 앤 도시가 연주했다. 게일 앤 도시는 그 신곡들을 "음악계에서 벌어지고 있는 어떤 것과도 달랐습니다"라고 감탄에 차 설명하며 이렇게 덧붙였다. "데이비드에 대해 제가 알아차렸던 가장 중요한 지점은 그가 스스로에 대해 굉장히 자신감 있어 보였다는 점이에요. 그에겐 더 이상 증명해야 할 게 남아 있지 않았죠. 그래서 그는 편안했고, 완전한 자신감을 가지고 그저 음악을 만드는 과정 자체를 즐기고 있었어요. 그렇게까지 안정된 그의 모습을 본 적이 없는 것 같아요." 데모에서 드럼을 연주한 스털링 캠벨은 밴드 B-52s와 함께 투어를 하고 있었으므로, 첫 단계에서는 《Earthling》 이후 처음으로 보위의 앨범에 등장한 재커리 알포드로 대체되었다. 그는 계속해서 《The Next Day》의 주 드러머가 된다.

"우리가 노래를 듣는 동안, 우리가 따라갈 수 있는 뭔가가 있도록, 또 필요하면 메모를 할 수 있도록 게리가 차트를 나눠줬어요." 재커리 알포드가 『롤링 스톤』에서 이야기했다. "우리는 노래들을 두세 번 들었고, 그다음엔 연주할 시간이었죠. 그게 기본적인 절차였어요." 알

포드는 "두어 곡은 한 테이크 만에 했지만" 대부분의 트랙들은 두 번에서 다섯 번의 테이크 사이에 끝냈다고 기억했다.

"우리는 기본적으로 라이브로 트래킹을 했는데, 저는 한 8일 정도에 함께했어요." 게리 레너드는 2011년 5월 세션에 대해 이렇게 회고했다. "우리는 모두 피아노 주위에 옹기종기 모였고 데이비드가 자신이 집이나 2010년 11월에 만들었던 거친 데모를 들려주었죠. 그 뒤에 우리는 각자의 스테이션으로 가서 사운드와 아이디어에 착수했어요. 세션 전체가 빠르게 돌아갔지만, 절대로 급하게 하지는 않았어요. 데이비드는 단기간에 한 방에 열심히 작업하고 끝내는 것을 좋아하지요."

많은 열매를 맺은 매직 숍에서의 첫 세션 때 트래킹된 노래들에는 〈The Next Day〉와 〈Atomica〉(5월 2일), 〈How Does The Grass Grow?〉와 〈You Feel So Lonely You Could Die〉(5월 3일), 〈If You Can See Me〉(5월 4일), 〈Dancing Out In Space〉(5월 4일, 7일), 〈Like A Rocket Man〉(5월 5일), 〈Born In A UFO〉(5월 5일, 10일), 〈Heat〉(5월 6일), 〈The Stars (Are Out Tonight)〉(5월 9일), 〈So She〉(5월 12일)가 포함됐다. 이 중 많은 곡들이 이후의 세션들에서 다른 뮤지션들의 오버더빙으로 추가 작업되었다. 5월 세션에서의 〈Born In A UFO〉 커트는 아예 버려지고 이후의 레코딩이 채택된다. "두어 주간 녹음을 하고, 두어 달간 사라져서 갖고 있는 걸 분석하는 것이 데이비드의 방식이었습니다." 마리오 맥널티는 이렇게 설명했다.

실제로, 여름이 되기 전까지는 공백기가 있었고, 그동안 보위는 게리 레너드의 우드스톡에 있는 집을 방문해, 같이 쓴 〈Boss Of Me〉와 〈I'll Take You There〉를 포함한 몇 개의 새로운 데모를 녹음했다. 이 곡들은 매직 숍에서 9월에 있었던 두 번째 세션의 기초가 된 트랙 중 일부였다. 이 두 번째 세션 단계는 한 주 동안만 진행됐는데, 레너드와 함께 재커리 알포드가 다시 드럼에 참여했지만, 게일 앤 도시는 레니 크라비츠와 함께 투어 중이었고 따라서 이전에 《Heathen》에서 연주했고 피트 가브리엘, 킹 크림슨과의 획기적인 작업들로 잘 알려진 토니 레빈이 베이스를 맡았다. 이 세션 당시에 트래킹된 곡들은 〈I'll Take You There〉와 〈God Bless The Girl〉 (9월 12일), 〈Love Is Lost〉와 〈Where Are We Now?〉 (9월 13일), 〈The Informer〉와 〈Boss Of Me〉(9월 14일), 〈I'd Rather Be High〉(9월 15일), 〈Dirty Boys〉(9

월 17일)였다.

며칠 뒤, 보위는 비스콘티와 다시 만나 보컬을 얹기 시작했는데, 대부분은 매직 숍이 아닌 비스콘티의 아들 모건이 공동 소유하고 있던 근방의 스튜디오, 휴먼에서 레코딩되었다. 휴먼은 앨범 대부분의 백킹 보컬과 추가 오버더빙이 녹음된 곳이기도 했다. 2011년 가을에 데이비드가 녹음한 리드 보컬로는 〈The Informer〉(9월 21일), 〈Where Are We Now?〉(10월 22일), 〈The Stars (Are Out Tonight)〉(10월 26일), 〈God Bless The Girl〉(11월 2일), 〈Heat〉(11월 5일), 〈Love Is Lost〉(11월 19일), 〈Boss Of Me〉(11월 26일)가 있었다. 크리스마스 연휴가 지난 뒤 2012년 1월 16일, 보위는 〈How Does The Grass Grow?〉의 리드 보컬을 커트했고, 1월 19일과 20일에는 〈Plan〉의 인스트루멘털 트랙을 녹음했는데, 드럼을 제외한 모든 것을 본인이 연주했다.

2012년이 밝았고, 대부분의 뮤지션들은 진행 상황을 잘 모르는 상태였다. "듣기로는 보컬을 녹음하고, 현악이나 색소폰이나 피아노를 조금 작업 중이라고 했었죠." 게리 레너드는 후일 회고했다. 여기서 그가 말하는 색소포니스트는 스티브 엘슨인데, 보위 작업에서의 크레딧이 《Heathen》에서 《Let's Dance》까지 거슬러 올라가는 인물이었다. 또 피아니스트는 헨리 헤이로, 보위 캠프에서는 신입이지만 조지 마이클, 디온 워윅, 로드 스튜어트와 함께한 이력이 있었다. "제가 처음으로 헨리와 함께 작업한 것은 루시 우드워드라는 싱어의 라이트 재즈 앨범에서였어요." 토니 비스콘티는 내게 말했다. "그의 다재다능함과 흠 잡을 데 없는 테크닉이 정말 마음에 들었죠. 그는 몇 개의 다른 작은 프로젝트에서도 저를 위해 연주해주었어요. 제가 데이비드에게 그를 추천했는데, 둘이 죽이 참 잘 맞았죠. 헨리는 친절하고 편안한 사람이거든요." 헤이가 기여한 부분들은 모두 오버더빙으로 녹음되었는데, 〈Where Are We Now?〉에서 보위 본인이 친 피아노 파트를 강화하는 첫 번째 과제를 시작으로 매직 숍과 휴먼에서의 몇 번의 세션에 걸쳐 〈The Informer〉, 〈God Bless The Girl〉, 〈You Feel So Lonely You Could Die〉를 포함한 다른 트랙들에 연주를 얹었다. "데이비드는 본인이 어떤 가이드를 주기 전에 특정 뮤지션이 어떻게 연주할지 들어보는 것을 늘 좋아했어요." 헨리 헤이가 내게 말해주었다. "연주자들이 어떤 구절에서 본인이 가진 가장 중요한 본능을 발휘할 수 있게 해준다는 점에서, 아주 좋은

작업 방식이죠. 그 뒤 그는 연주한 것 중 마음에 들었던 부분이나, 어떤 경우에는 피해줬으면 하는 것을 언급하죠. 어쨌든 그는 언제나 신사적이었어요." 작업에서 받은 좋은 인상과 스튜디오에서 쌓인 인간적인 친밀함에 따라, 보위는 후일 헨리 헤이를 「라자루스」 공연의 음악 감독으로 선임한다.

2012년 3월, 게리 레너드는 "이틀 정도 드럼 위에 추가적인 기타를 녹음하기 위해" 매직 숍으로 다시 소환됐다. 그리고 비슷한 시기에 보위는 리드 보컬 녹음을 위한 두 번째 집중 기간에 돌입했다. 3월 2일에는 〈You Feel So Lonely You Could Die〉와 〈Like A Rocket Man〉을 녹음했고, 〈I'll Take You There〉는 그날 시작되어 3월 5일과 14일에 다시 작업됐다. 이때 녹음한 다른 리드 보컬로는 〈The Next Day〉(3월 16일), 〈If You Can See Me〉(4월 4일), 〈Dirty Boys〉(5월 8일), 〈I'd Rather Be High〉(5월 9일)가 있다.

트래킹 세션의 세 번째 그리고 마지막 주요 단계는 2012년 7월의 후반부에 있었다. 이번에는 비스콘티가 베이스의 임무를 맡았으며, 처음으로 세션에 참여한 기타리스트 얼 슬릭, B-52s와의 투어를 끝낸 시점이었던 드러머 스털링 캠벨이 합류했다. 레코딩된 첫 트랙은 〈Born In A UFO〉의 새로운 테이크였고(7월 23일), 이 버전이 최종적으로 발매되었다. 다른 트래킹으로는 〈Valentine's Day〉(7월 24일)와 〈(You Will) Set The World On Fire〉(7월 25일)의 나중에 추가된 부분들이 있었고, 〈Dirty Boys〉와 〈Atomica〉의 슬릭의 기타 연주를 포함한 몇 개의 오버더빙이 있었다.

"데이비드에 관해 제가 오래전에 배운 것은, 뭐가 일어나기 전까지는 아무것도 일어나지 않는다는 것이었죠." 얼 슬릭이 『모조』에 말했다. "그래서 충격이라기보단 기분 좋은 놀라움으로 받아들였어요." 슬릭은 세션이 "편안하고 즐거웠다"고 말했고, "제가 록킹한 노래들을, 게리 레너드가 좀 더 부드러운 것들을 했어요"라고 설명했다. 늘 그랬듯, 보위는 개별 연주자들의 스타일을 음악 팔레트의 색깔로 간주했다. "그는 애드리언 벨루가 할 법한 것을 제가 하리라고 기대하지 않습니다." 슬릭은 『롤링 스톤』에 이렇게 말했다. "애드리언이 저처럼, 혹은 게리 레너드처럼 하리라고 생각하지도 않고, 반대도 마찬가지예요. 제가 거기 있다면, 그는 제가 제 것을 가장 잘하기를 원하는 겁니다." 『얼티밋 클래식 록』에서 슬릭은 즉흥성에 대한 보위의 지속적인

노력을 강조했다. "그의 레코드들은 정교하게 들리지만, 그는 작업물에 관해 까다롭게 굴지 않아요. 저 또한 마찬가지고, 그게 우리가 잘 어울리게 되는 이유예요. 내가 별로 완벽하지 않은 테이크를 가지더라도, 그건 이미 완벽한 겁니다. 왜냐하면 느끼기에 훌륭하니까요. 거기에 완벽함이 있는 거죠. 어떻게 느껴지느냐, 당신의 감정을 어떻게 건드리느냐에 완벽함이 있는 것이지, 정확한 노트에 있는 것이 아닙니다. 저는 어떤 때에 약간 벗어난 노트를 연주하기도 하죠. 그럼 '방금 그거 뭐였어?'라고 하겠죠. 그러면 우리는 그걸 다시 듣고, '와, 그거 정말 느낌 좋았는데'라고 하고, 그걸 그냥 내버려둬요. 어떤 사람들은 자리에 앉아서 이상한 노트를 고치려고 하겠죠. 그 이상한 노트들이, 제겐, 뭔가를 진짜로 이뤄내는 것입니다."

보컬과 오버더빙의 마지막 녹음은 2012년 가을에 이어졌다. 데이비드는 9월 18일에 〈Valentine's Day〉의 리드 보컬을 녹음했고, 〈Born In A UFO〉(9월 26일), 〈(You Will) Set The World On Fire〉(9월 27일), 〈Dancing Out In Space〉(10월 8일), 〈So She〉(10월 23일)가 뒤를 이었다.

세션에 참여한 다른 모든 사람들처럼, 얼 슬릭도 프로젝트에 대해서 함구할 것을 요구받았다. "모든 것이 엄청나게 비밀스러웠어요." 그는 『언컷』에 말했다. "어느 정도였냐면 게리 레너드는 저보다 이전에 참여했다는 것을 말하지도 않았어요. 몇 번이나 같이 커피를 마셨는데도요. '이 나쁜 놈!' 그에게 이랬죠. 그래도 우리는 모두 그게 일이 진행되는 방식이라는 것을 이해하고 있었어요. 그게 데이비드의 판단이니까요. 그 사람과 40년을 일하고 나면, 그걸 존중해야 하죠." 『모조』에 그는 이렇게 고백했다. "쉽지 않았어요. 사람들에게 말하고 싶어서 죽을 지경이었어요. 제가 데이비드와 다시 스튜디오 작업을 했고, 그의 건강이 좋아 보이며, 그가 노래를 미친 듯이 부르고 있고, 우리가 이 대단한 앨범을 만들었다는 것을요. 근데 아무것도 말할 수 없었죠."

《The Next Day》 레코딩의 비밀 유지 조건은 심각하게 다뤄졌다. 세션에 참여한 모두가 기밀유지 협약에 서명하기를 요구받았다. "비밀로 유지하기가 어려웠어요." 2013년에 비스콘티가 『큐』에 이야기했다. "나쁜 목적이 있는 건 아니었습니다. 데이비드가 그게 완벽한 서프라이즈가 되기를 원했어요. 심지어는 그의 레이블도 몰랐죠. 제일 어려운 건 2년 동안 사람들에게 비밀 프로젝트를 하고 있다고 말하는 것이었어요. 사람들은 듣자마자 '보위죠. 그렇죠?'라고 추측했어요. 그때마다 '아니에요'라고 거짓말을 해야 했어요." 신중한 계획에도 불구하고, 매직 숍을 드나드는 은밀한 왕래는 몇몇 아슬아슬한 상황들을 초래했다. "많은 사람들이 누가 그 안에 있는지를 맞추려고 했죠." 스튜디오 매니저이자 어시스턴트 엔지니어인 카비르 헤르몬은 이렇게 회고했다. "사람들이 '롤링 스톤스예요?'라고 물으면, 저는 '그게, 저도 몰라요…'라고 했어요. 어떤 때는 사람들이 스미스의 재결성이라고 말하면서 지나가는 걸 들은 적도 있어요."

2011년 10월에는 잠시 비밀이 샌 것처럼 보였는데, 기이한 사태의 진행으로 우연에 불과한 일이 오해와 맞물린 사건이었다. 베테랑 보위 기타리스트 로버트 프립이, 그가 꾼 생생한 꿈의 내용을 블로그에 올렸는데, 데이비드가 새로 작업을 시작했으며 그를 초대했다는 내용이었다. "이노도 참여했다." 프립은 적었다. "그리고 아이디어들이 얼마나 꽃피었던가!" 그 블로그 포스팅은 낙관적인 사람들과 글의 내용에 부주의한 사람들에게 뭔가가 진행되고 있다는 확실한 증거로 받아들여졌다. 실제로는, 프립은 보위가 스튜디오에 복귀했다는 사실을 전혀 모르고 있었고, 순수하게 꿈의 내용을 적은 것뿐이었다. 루머는 곧 사그라들었고, 더 이상의 향방도 묘연해졌다. 그러나, 2013년 《The Next Day》가 공개되자 이에 대한 왜곡된 설명이 다시 수면 위로 떠올랐는데, 프립이 앨범 작업 제안을 거절했고 블로그에다 내용을 씀으로써 비밀을 누설했다는 주장들이 들려왔던 것이다. 이는 프립의 공개적인 해명을 유도했고, 그는 보위와 비스콘티에 대한 경의의 표현과 함께 프로젝트에 대해 아무것도 몰랐음을 확실히 했다.

진정한 위기일발의 상황은 2012년 7월, 얼 슬릭의 매직 숍 작업 당시에 발생했다. "하루는 제가 담배를 피우기 위해 스튜디오 밖으로 나갔죠." 슬릭이 나중에 『얼티밋 클래식 록』에 이야기했다. "출입구 쪽에서 시간을 보내고 있었죠. 작은 벽감에서요. 길거리에 나와 있지도 않았어요. 그런데 뭔가 기분이 이상해서 길 건너를 살펴보니까, 어떤 사람이 삼각대에 카메라를 갖고 있는 게 보였어요. 그래서 바로 담배를 끄고 안으로 들어갔죠. 그들이 저를 보면, 이것저것 종합해서 유추가 가능할 테니까요."

2011년 3월의 미발매 《Toy》 앨범 유출은 《The Next Day》의 주요 세션이 있기 불과 몇 주 전의 일이었는데,

데이비드가 기분 좋게 받아들였을 리 없는 사건이었다. 그러나 새 작업을 비밀리에 진행하도록 더 큰 압박을 준 이유들도 있다. 'A Reality Tour'의 조기 종료 이래로 데이비드는 무대와 스크린에 몇 번 등장하지 않았고, 2007년 여름이 되어서는 모든 공적 활동에서 물러난 상태였다. 저널리스트들, 전기 작가들과 평론가들은 데이비드가 조용히 은퇴한 것이라고 점점 더 확신을 갖고 선언하기 시작했다. 이와 같은 상황에서, 그가 작업을 재개했다는 선제적인 발표는 어떤 식으로든 동요를 불러일으킬 것이었다. 이는 다시 스튜디오로 되돌아와 데이비드와 동료들을 기대에 대한 부담감 아래에 놓이게 할 것이었으며, 십중팔구 결과물의 수준 저하를 초래할 것이었다. "만약에 그가 사람들에게 새로운 앨범을 만들고 있다고 2년 전에 말했다면, 그게 어떠써야 해야 한다는 의견들이 그를 홍수에 잠기게 해버렸을 거예요." 이게 토니 비스콘티의 상황에 대한 설명이다. 프로젝트를 비밀에 부침으로써, 데이비드는 편안한 상태로 작업할 수 있었고, 시간 조율과 프로젝트의 궁극적인 결과물에 관해 통제력을 유지할 수 있었으며, 심지어는, 만약에 그가 그렇게 하길 원한다면, 폐기 결정도 자유롭게 내릴 수 있었다.

침묵을 유지한 데에는 다른 이유도 있다. 늘 상황을 영리하게 파악해온 사람으로서, 마지막 앨범 발매 이후 세계 미디어가 스포일러, 프리뷰, 조작된 유출로 특징지어지는 포스트-트위터의 시대를 맞이했다는 사실을 보위가 관측하지 못했을 리 없었다. 무언가를 감춰두는 일이 점점 어려워지는 스마트폰 간첩들의 시대였다. 영화 예고편은 반전을 흘리고, TV 연속극은 극적인 죽음과 깜짝 복귀가 있을 화를 미리 알려 시청률을 높이는 일이 필수가 된 시대가 도래한 것이다. 보위 정도의 반(反)직관적 이성을 가진 예술가는 이 새로운 시대에 최대의 충격을 주기 위해서는 정확히 반대로 접근해야 한다는 사실을 깨달았을 것이다. 완벽한 정보 통제를 유지하다가, 어느 날 아침에, 팡파르 없이 심플하게 뭔가를 인터넷에 '드랍'하는 방식 말이다. 라디오헤드가 2007년 《In Rainbows》 앨범을 인터넷 발매 며칠 전에 예고함으로써 이런 접근에 발을 담갔지만, 그들이 레코딩을 하고 있다는 사실은 수달간 널리 알려진 상태였다. 2013년 1월 〈Where Are We Now?〉의 깜짝 공개는 완전히 새로운 사건이었다. 메이저 아티스트가 그 정도의 시도를 한 첫 번째였고, 예상대로 센세이션을 불러일으켰다. 그 접근은 즉시 마케팅 전략으로 인식되었다. 몇 달 뒤에는 비욘세가 이를 받아들여서, 2013년 12월에 예고 없이 《Beyoncé》를 발매함으로써 싱글이 아닌 앨범 전체에 이 트릭을 적용시킨 첫 대형 아티스트가 되었다. 2016년에 그녀는 《Lemonade》로 트릭을 재연했고, 깜짝 발매의 여왕으로 입지를 굳혔다. 뒤이은 전술적인 유사성 덕에 2013년 1월의 그 특별한 아침에 느낀 충격이 흐릿해지기는 했지만, 길을 제시한 사람이 데이비드 보위였음은 분명하다. 그가 《The Next Day》를 스스로 결정한 순간까지 비밀로 유지할 수 있었다는 것은 거의 기적에 가까웠으며, 본인 커리어의 맥락에서도 〈Where Are We Now?〉의 쿠데타는 단순한 홍보 활동을 넘어서는 것이었다. 긴 침묵의 시간을 단박에 그 자체로 예술적 행위로 승화시켰기 때문이다. 「유주얼 서스펙트」의 유명한 대사를 빌려 표현하자면, 데이비드 보위가 이제껏 해낸 최고의 트릭은 세상이 그가 은퇴했다고 믿게 만드는 것이었다.

보위 캠프 내에서도, 앨범에 대한 정보는 반드시 알려야 할 때만 알리는 수준으로 유지되었다. 소니 뮤직 레이블 그룹의 회장 롭 스팅어는, 2012년 10월에서야 앨범의 존재를 알게 되었고, 그때 몇 트랙을 들어볼 수 있도록 초청되었다. "그가 스튜디오로 왔어요." 비스콘티가 『가디언』에서 이야기했다. "그는 흥분했습니다. '홍보 캠페인요?' 그가 말했습니다. 그러자 데이비드가 이렇게 말했죠. '홍보 캠페인은 없습니다. 그냥 1월 8일에 공개할 거예요. 그게 다입니다.' 엄청 간단한 아이디어지만, 보위가 생각해낸 아이디어였죠."

2012년 가을에, 두 개의 보위 관련 주요 프로젝트들이 돌아오는 봄에 공개될 수 있도록 순조롭게 준비되고 있었다. V&A 뮤지엄의 호화로운 전시 'David Bowie is'와, BBC2 다큐멘터리 「David Bowie: Five Years」였다. 두 프로젝트 모두 보위 본인이 직접 손을 대지는 않았지만, 암묵적으로 지지를 받고 있었다. 그러나 시기적인 상서로움은 오직 데이비드만이 알고 있는 것이었다. V&A의 큐레이터들과 「Five Years」의 제작팀 모두 다가오는 앨범에 관해 사전정보를 전혀 갖고 있지 않았고, 〈Where Are We Now?〉가 1월 아침에 공개되자 다른 모든 사람들만큼이나 충격을 받았다. 보위와 측근들에게, 예정된 V&A에서의 잔치는 유용한 연막으로 작용했는데, 《The Next Day》의 그래픽 디자이너 조너선 반브룩은 나중에 이렇게 설명했다. "우리는 앨범을 '테이

블(Table)'이라는 비밀 코드네임으로 불렀어요. 그리고 우리가 《"Heroes"》의 커버를 아트워크에 사용하고 있었다는 점, 그리고 V&A 전시에도 관여되어 있었다는 점을 엮어 그게 전시 때문에 하는 일이라고 사람들에게 설명했죠. 그러나 사람들이 의심을 가지긴 한 것 같아요. 저는 9월에 앨범에 대해서 알게 되었는데, 원래 계획은 보위의 생일에 그 트랙을 내는 것이었죠. 그래서 작업물도 그때까진 나와야 했어요. 웹사이트를 새로 작업했는데 프로그래머들에게 왜 새 단장을 하고 있는 것인지 말할 수가 없었죠. … 과정 전체에 걸쳐서, 뭔가를 왜 하는지 계속 거짓말을 해야 했어요."

반브룩의 도발적인 《The Next Day》 커버 아트워크는 앨범 그 자체만큼이나 큰 화젯거리가 되었다. "뭔가 다른 것을 해보고 싶었다." 반브룩은 나중에 그의 블로그에 썼다. "모든 게 시도된 적이 있는 분야에서는 아주 어려운 일이다. 그러나 감히 생각건대 이건 새로웠다." 반브룩이 10년 전 《Heathen》에서 창조한 문질러 지워진 아트워크와 줄 그어진 활자의 이미지를 새로운 극한으로 밀어붙이는 《The Next Day》에서, 최전면에 드러난 것은 보위 커리어의 핵심 이미지 중 하나의 말소다. 1977년 앨범 《"Heroes"》의 커버 사진은, 아티스트의 이름만 남아 투박한 검은 선으로 제목이 그어 없어졌고, 얼굴은 평평한 흰색 정사각형으로 가려져 그 위에 간결한 검은색 독트린체(Doctrine) 폰트로, 제목 'The Next Day'가 쓰여 있었다. "우리는 앨범 커버를 위해서 다양한 디자인 시도들을 거쳤어요." 반브룩이 나중에 『NME』에 이야기했다. "시작점은 그가 라디오 시티에서 했던 공연의 이미지였어요. 그는 그 공연 당시에 스스로가 얼마나 고립되어 있다고 느꼈는지를 이야기했는데, 그게 기본적으로 그가 원하는 느낌이었죠. 우리는 보위 앨범의 모든 커버를 한 장도 빼놓지 않고 건드려봤지만, 결국 대단히 상징적인 앨범인 데다가, 전면의 이미지가 적당한 느낌의 거리감을 갖고 있었기 때문에, 《"Heroes"》로 결정됐어요. 원래 이 앨범은 다른 수록곡의 제목을 따라 'Love Is Lost'로 이름 붙여질 예정이었죠. 그러나 《The Next Day》라는 제목이 《"Heroes"》의 이미지, 그리고 그 나이의 누군가가 지난날을 돌아보는 앨범의 내용과 맞물리면… 그게 참 적절하게 느껴졌어요."

반브룩이 말한 라디오 시티 이미지는 1974년 가을 보위의 뉴욕 체류 당시, 유명한 「The Dick Cavett Show」

출연이 있던 바로 그 주에 찍힌 것이었다. 마이크 스탠드를 쥔 채 45도로 비스듬히 서 있는 빼빼 마른 보위를 찍은 이 흑백 사진은, 상하를 뒤집어서 커버로 선택되지 않은 디자인 시안에 쓰였는데, 커버로는 거부되었으나 〈Where Are We Now?〉 싱글의 다운로드 이미지로 사용되었다. 이를 포함해 다른 버려진 《The Next Day》 커버 시안들 몇이 V&A 전시 직전에 추가되어 반브룩에 의해 공개되었다. 다른 폐기 시안 하나는 붉은 페인트 붓질로 훼손된 《Aladdin Sane》의 커버였고, 또 하나는 검은 원들이 보위와 트위기의 얼굴을 가리고 있는 《Pin Ups》의 커버였다. 네 번째 폐기 시안은 '지워진 아트워크' 테마와는 거리가 있었고, 대신 브리짓 라일리 스타일의 옵아트 흑백 패턴의 집합 위에 앨범의 타이틀이 적혀 있었다.

〈Where Are We Now?〉의 발매일이 다가오고 있을 때, 앨범의 최종 트랙리스트는 여전히 결정 중이었다. 세션에서 건져 올린 것은 29개의 트랙 풀이었는데, 그 중 14개만이 결국 엄밀한 의미에서의 앨범에 포함되었다. "재생 순서와 곡 셀렉션은 마지막 달에 몇 번 바뀌다가, 결국 '이거야. 이게 앨범이야'라고 결정을 내리게 되었죠." 비스콘티는 설명했다. 그는 《The Next Day》를 싱글이 발매되기 고작 며칠 전에야 마무리 지었다.

〈Where Are We Now?〉 발매가 가진 타격력의 상당 부분은 함께 공개된 비디오에 기대고 있었는데, 보위가 마지막 앨범을 낸 이후 10년간 일어난 혁명적인 변화에 따른 결과였다. 2003년 당시를 돌아보면, 그때는 스마트폰도, 타블렛도, 유튜브도 없었다(유튜브는 《Reality》가 발매되고 18개월 뒤에 런칭되었다). 그러나 지난 10년간 그것들은 아티스트와 관객 사이 접점의 기반이 되어 오고 있었다. 그 변화의 좋은 결과로, 《The Next Day》는 밀레니엄 이후 어느 모로 보나 보위가 관심을 잃어가고 있는 것처럼 보이던 록 비디오의 최전선으로 그를 돌아오게 했다. "《Heathen》 앨범 촬영 당시에 제가 그에게 비디오를 만들지 물어봤어요." 사진가 마커스 클린코가 회고했다. "그러자 그가, '왜 찍겠어요? MTV가 틀지도 않을 텐데'라고 말했죠. 제가, '무슨 말씀을 하시는 거예요? 당신은 데이비드 보위잖아요'라고 대답하자, 그는 다시, '안 틀 거예요. 새벽 2시에나 한 번 틀겠죠. 안 찍을래요'라고 하더군요." 유튜브의 멋진 신세계에서 보위의 열정은 재점화되었고, 토니 아워슬러의 애조 띤 〈Where Are We Now?〉 비디오는 이후 보

위의 여생 동안 발매된 작품에 함께한 -총 11편의- 특출나게 빼어난 비디오들의 홍수에 포문을 여는 역할을 맡았다.

2013년 2월 28일 아이튠즈 스트리밍 발매에 이어, 《The Next Day》는 서로 다른 세 지역에서 각기 다른 날짜에 발매되었다. 3월 8일에는 호주, 뉴질랜드와 일부 유럽 국가들, 3월 11일에는 영국과 다른 많은 국가들, 그리고 3월 12일에는 미국, 캐나다와 남은 지역들이었다. 앨범은 며칠 내로 보위 커리어 사상 최고의 히트가 되었는데, 영국 차트에 1위로 진입했으며 《Black Tie White Noise》 이후 첫 영국 차트 1위였다. 도합 20개국에서 1위를 차지했다. 아이튠즈에서는 60개 이상의 차트에서 1위를 기록했다. 미국에서는 본 조비의 《What About Now》에 근소한 차이로 1위 자리를 빼앗겼으나, 2위 또한 이전까지 최고 기록이었던 《Station To Station》보다 한 단계 높은, 보위의 가장 높은 미국 앨범 차트 순위였다.

보위의 지난 두 앨범에서 형성된 패턴을 그대로 따라, 첫 발매는 '스탠더드'와 '디럭스' 에디션으로 나눠 출시되었는데, 후자에는 세 개의 보너스 트랙이 포함되어 있었다. 그러나 《Heathen》과 《Reality》의 디럭스 에디션이 두 장의 CD로 구성된 것과 달리, 《The Next Day》 디럭스는 한 장짜리로, 끝에 보너스 트랙들이 붙어 있었다. 바이닐 두 장짜리 버전은 보너스 트랙들에 한술 더 떠 디럭스 에디션 CD까지 포함되어 있었고, 일본반 CD는 〈God Bless The Girl〉을 추가로 포함했다. 네 개의 보너스 트랙과, 또 다른 네 개의 미발매 트랙, 〈Love Is Lost〉와 〈I'd Rather Be High〉의 새 리믹스는 2013년 11월에 《The Next Day Extra》로 공개되는데, 여기에는 첫 네 싱글 비디오의 DVD도 포함되어 있었다.

《The Next Day Extra》에서 공개된 네 곡의 새로운 노래는 원 앨범 세션에서 미완성되고 믹싱되지 않은 채로 남았던 곡으로, 2013년 8월에 추가적으로 작업되었다. "가사의 대부분은 《The Next Day》 세션 때 완성되었어요." 비스콘티는 『NME』에 말했다. "그러나 데이비드가 일부 새로운 가사를 추가했고, 백킹 보컬과 화음을 포함한 새 보컬을 불렀어요. 새로운 버전들은 완전히 살을 붙이고 새롭게 믹스해서 새 앨범에 실었죠." 2013년 8월 레코딩의 가장 중요한 부분으로는 〈I'd Rather Be High〉의 리믹스를 위한 헨리 헤이의 하프시코드 연주, 그리고 8월 26일까지 녹음되지 않았던 〈Atomica〉를

위한 데이비드의 리드 보컬이 있었다.

《The Next Day》의 29곡 중에서, 보너스 트랙을 포함해 최종적으로 도합 22곡이 2013년에 발매되었다. 남은 작품들은 더 신선한 열정의 대상들에 밀려 열외 처리되는 운명을 맞았다. 정체를 파악하기 힘든 그 일곱 트랙에 대해, 토니 비스콘티는 2016년에 내게 이렇게 말했다. "그 곡들은 각기 다른 방식으로 애매한 상태로 남았는데, 아무리 애를 써도 'Chump'라는 한 곡의 가제밖에 기억나지 않는군요. 나머지 곡들은 아마 데이비드가 적어놓은 메모와 관련 있는, 숫자로 된 제목만 갖고 있었을 거예요. 일곱 곡 모두 가사가 붙은 멜로디가 만들어진 적이 없고, '라 라' 정도도 얹히지 않았어요. 그러니 그걸로 뭘 할 수 있는 게 없죠. 데이비드의 목소리가 들어 있지 않아요. 그는 《Blackstar》를 만들 때는 완전히 벗어나서 새롭게 곡 쓰기를 시작했어요. 《The Next Day》의 어떤 것도 《Blackstar》를 위해 사용되지 않았습니다."

리뷰어들은 《The Next Day》에 압도적으로 긍정적인 평가를 내렸다. 『큐』의 앤드루 해리슨은 "시끄럽고, 스릴 있고, 자신감 있게 힘으로 밀어붙이는 로큰롤 앨범으로, 소음, 에너지, 그리고 -늘 그랬듯 수수께끼 같지만- 필사적으로 불리기를 원하는 듯한 노랫말로 가득 차 있다"라고 칭찬했다. 『NME』의 에밀리 맥케인는, "무엇보다도, 이 앨범은 노래를 빚어내는 기술에 관한 것이다. 보위의 새로운 모습을 보여주는 대신, 앨범은 그의 과거를 흡수하여, 더 큰 것에 굶주린 듯 앞으로 나아간다"라는 의견을 피력했다. 『언컷』의 데이비드 캐바나는 보위의 가창을 이렇게 칭찬했다. "위엄이 느껴진다. 너무나도 쉽게 목소리의 극적인 영역들을 가로질러서, 이걸 도대체 어떻게 하는 건지 다른 가수들은 의문을 품게 될 것이다. 물론, 비판할 부분도 있다. 이 앨범은 무결점의 명반이 아니고, 중도에 심하게 길을 잃기도 한다. 그러나 이 공격성과 이지성은 우리에게 무조건적인 집중을 요구한다. 가사는 환상적이다. … 그가 돌아온 것은, 명백히, 말하고 싶은 게 많으며, 그걸 말할 새로운 방식을 가지고 있고, 더 이상 침묵을 지킬 수 없었기 때문이다."

"높으신 데이비드님께서 2013년에도 그분 옆의 하찮은 경쟁자들을 완파해 버린다는 사실은 전혀 놀랍지 않다." 『타임 아웃』은 선언했다. "그는 슬레이드에서부터 스웨이드에 이르는 매 시대마다의 모방자들을 매장시

켜 왔다. 와중에 중요한 것은 《The Next Day》가 본인의 훌륭한 백 카탈로그와 비교해서 판단했을 때도 특출나다는 점이다. 이 하나의 사실만으로 이 앨범은 별 다섯 개짜리 앨범이 된다. 진실로 주의 깊게 들을 가치가 있는 앨범이다." 『인디펜던트』는 "본인의 최고작을 그저 반영하는 데 그치지 않고, 퀄리티의 측면에서 나란히 옆에 서는 보기 드문 복귀작"이라고 더 확정적으로 평가했다. 『USA투데이』는 "감정적으로 드라마틱하고, 스타일 면에서 다종다양하며, 음향적으로 대담하고, 가사적으로는 복잡미묘한 곡들이, 혼란에 찬, 전쟁으로 상처 입은, 셀러브리티 위주로 흘러가는 길 잃은 영혼들의 세상에 태클을 건다"라며 앨범을 환영했다. 『모조』의 마크 페이트레스는 앨범을 "지난 수십 년간 보위의 가장 열정적이고 설득력 있는 작품"이라고 평가했다.

《Heathen》과 《Reality》 같은 앨범에서의 지칠 줄 모르고 이어지던 프로모션과 선명한 대조를 이루듯, 보위는 《The Next Day》에서 수수께끼 같은 침묵을 유지했는데, 인터뷰들을 거절했고 비디오와 한 줌의 사진들 외에 추가적인 홍보 활동을 하지 않았다. 2013년 1월, 토니 비스콘티는 『타임스』에 데이비드가 "절대 인터뷰를 더 하지 않겠다"라고 말했음을 밝혔다. 이 선언은 결국 사실이 되었다. 스포트라이트에서 멀어져 있던 오랜 기간은, 사실상 보위에게 새로운 미디어 페르소나를 부여한 것이었다. 10년 전의 그 입담 좋고, 위트 있던 토크쇼 게스트는 침묵한, 수수께끼 같은 은둔자에 가려 빛을 잃었다. 이 은둔자는 디트리히였고, 가보였고, 샐린저였다. 그리고 그의 이전 역할들과 마찬가지로 보위는 그것을 철저하게 연기해냈다. "스스로를 재창안하고 있는 것 같아요." 2013년에 게리 레너드가 말했다. "침묵이 그 일부인 거고. 그는 그저 레코드가 나가게 두고, 아트워크가 나가게 두고, 비디오가 나가게 두고 있어요. 그의 마음 안에서는 그게 바로 예술적인 선언들인 거죠. 모든 사람들한테 전화를 걸고, 막 말을 해서 뭔가를 만드는 게 아니라. 저는 그래서 그게 그냥 그의 예술적인 권리의 일부라고 생각해요."

단 한 번, 2013년 4월에 보위는 근사하도록 난해한 방식으로 《The Next Day》에 관한 침묵을 깼다. 소설가 릭 무디(1994년 소설 『아이스 스톰』의 원작자. 소설은 멋지게 영화화되었고 클로징 크레딧에 〈I Can't Read〉가 사용됐다)의 요청에 대한 답으로, 보위는 《The Next Day》와 관련 있는 42개 단어의 리스트를 예상치 못하게 제시했다. "나는 《The Next Day》의 작업 플로우 다이어그램 같은 것을 달라고, 어떻게든 보위를 설득했다." 무디는 온라인 매거진 『럼퍼스』에 적었다. "왜냐하면 그가 그것에 관해 어떤 생각을 하고 있었는지를 염두에 둔 상태로 앨범에 대해 생각해보고 싶었기 때문이다. 《The Next Day》의 어휘를 이해하고 싶었다. 그래서 간단하게, 그에게 앨범에 대한 어휘 목록을 줄 수 있는지 묻기는 했지만, 그의 관심을 받으려고 미친 듯이 손을 흔들어대는 다른 모든 사람들처럼, 절대로 내가 리스트를 받을 리가 없다고 생각했다. 왜냐하면 제기랄 내가 뭐라도 되나, 가끔 음악에 대해 글을 쓰면서 시간을 죽이는 소설가가 아닌가 싶었는데, 놀랍게도 리스트가 도착했고, 다른 코멘트는 하나도 없었으며, 그래서 진짜 좋았으며, 정확히 이 앨범의 정신에 따른 것이었고, 그 리스트는 내가 기대할 수 있는 최고의 것이었고, 완전히 보위 같았는데, 적어도 내가 이해하는 바로 그는 충동적이며, 직관적이며, 홀린 듯하고, 신랄하고, 예술의 관점에서 대단히 야심 찬 사람이다. 내가 보기엔 보위는 개념적인 예술가인데, 어쩌다 보니 팝송을 만들게 된 거고, 그러면서 어떤 새로운 곳으로 향하는 작업을 만들고자 하는데, 그런 점이 이 리스트로 충분히 설명되고 있었다."

보위의 42개 어휘 목록은 다음과 같았다.

초상(Effigies)	무관심(Indifference)
방종(Indulgences)	독기(Miasma)
아나키스트(Anarchist)	강제징집(Pressgang)
폭력(Violence)	난민(Displaced)
지하의(Chtonic)	비행(Flight)
위협(Intimidation)	재정착(Resettlement)
흡혈귀의(Vampyric)	장례식의(Funereal)
판테온(Pantheon)	활공(Glide)
여자악령(Succubus)	흔적(Trace)
인질(Hostage)	발칸반도(Balkan)
전이(Transference)	매장(Burial)
정체성(Identity)	조작(Manipulate)
(베를린)장벽(Mauer)	역전(Reverse)
접면(Interface)	근원(Origin)
야반도주(Flitting)	텍스트(Text)
고립(Isolation)	배신자(Traitor)
복수(Revenge)	도시(Urban)

삼투현상(Osmosis)	인과응보(Comeuppance)
십자군(Crusade)	비극적(Tragic)
폭군(Tyrant)	불안(Nerve)
지배(Domination)	신비화(Mystification)

이건 데이비드 보위가 작성한 것이므로, 이 정교한 리스트는 겉으로 보이는 것이 전부가 아닐 것이다. 이 42개 단어들은 전체가 하나로서 앨범을 설명한다고 해도 충분히 적절하지만, 《The Next Day》에 14개의 트랙이 있으므로 세 단어씩이 하나의 트랙에 해당한다고 볼 수도 있다. 그렇다면 순서대로 세 단어가 각각 앨범의 트랙 순서에 따라 배정된 것이 확실하다. 타이틀 트랙의 세 단어는 "초상", "방종", "아나키스트"이며, 〈The Stars (Are Out Tonight)〉은 "흡혈귀의", "판테온", "여자악령"을 가지는 식이기 때문이다. 보위의 유머감각을 염두에 두면, 우리는 42라는 숫자가 그 내적으로도 자체적인 반향을 갖는다는 사실을 기억해낼 수 있다. 우리가 몰두할 수수께끼 같은 리스트를 던져주며, 데이비드는 더글라스 애덤스의 고전 『은하수를 여행하는 히치하이커를 위한 안내서』에 등장하는, "인생, 우주, 그리고 모든 것에 대한 궁극적인 질문"에 대한 답을 찾는, 장난스럽게 거창한 퀘스트를 차용했을 가능성도 있다. 소설 속에서 그 답은 '42'로 밝혀진다.

"앨범이 가진 게 하나 있다면, 엄청난 양의 내용물이죠." 토니 비스콘티가 『가디언』에 말했다. "여러 번 들어봐야 할 거예요. 왜냐하면 가사의 내용을 다 받아들이는 데에 오랜 시간이 걸릴 테니까요." 그는 옳았다. 《The Next Day》는 보위의 앨범 중 가장 가사의 밀도가 높았고, 《Heathen》과 《Reality》의 추상적인 영적 탐문들을 옆으로 치워두고 더 상황주의적인 접근을 취한다. 이질적인 비네트와 등장인물, 시대, 장소에 관한 스냅숏을 제시한다는 측면에서, 《The Next Day》는 《Lodger》나 《Tin Machine》, 심지어는 1967년의 데뷔 앨범과 더 큰 가사적 공통점을 가진다. 이 앨범은 데이비드 보위 단편 소설 앤솔로지의 일부인 것이다.

앨범에 공통적인 테마가 있다면 그것은 '어두움'이다. 곡과 곡을 거치며 우리는 폭군과 억압, 폭력과 학살의 이미지와 마주하게 된다. 보위의 선동가와 가짜 메시아 갤러리에 신작들이 추가된다. 우리는 종교적인 박해, 냉전 간첩 활동, 고등학교 총기 사고, 전쟁 폭력과 맞닥뜨린다. 이 66세의 남자가 만든 앨범에서 특별히 눈에 띄는 것은, 그의 주인공들이 얼마나 어린가 하는 부분이다. 17세의 군인, 22세의 여성, 작은 얼굴의 남학생, 발칸 반도의 10대들, 청소년 거리 불량배들, 어린 이상주의자 혁명 가수. 이 젊은이들은 몇 번이고 되풀이해서 상처 입고 부서지고 학대받으며, 그들의 삶은 전쟁, 정치, 종교로 초토화되고, 그 기저에는 혐오감과 절망감이 흐른다. 가사에서 자주 불쑥 나타나는 단어는 '창녀whore'다. 또 다른 단어들로는 '증오hate', '질투jealousy', '고통pain', '감옥prison', '피blood', 그리고 '죽음death'이 있다. 어떤 방향으로 단면을 내든 《The Next Day》는 보위의 가장 암울한 앨범 중 하나다.

이 작품은 또한 그의 가장 학구적인 앨범 중 하나이기도 하다. 데이비드는 늘 만족할 줄 모르는 독서가였고, 취향도 시, 역사, 철학에서 펄프 픽션을 오갔다. 그리고 《The Next Day》는, 이전의 《Hunky Dory》나 《Station To Station》처럼, 머릿속이 책으로 가득 찬 사람의 작품이다. 조르주 로덴바흐, 미시마 유키오, 블라디미르 나보코프, 에벌린 워, 어스킨 콜드웰, 이오시프 스탈린의 딸의 작품을 참조하는 록 앨범이 또 있었던가. 오랜 음악적 휴지기 동안 보위는, 토니 비스콘티에 따르면, "경이적인 양의 독서를 했다. 고대 영국사, 러시아사, 대영제국의 군주들, 그들의 공과 과들. 그가 읽는 모든 것이 노래의 가사가 되었다."

음악적인 측면에서 《The Next Day》가 받은 영향은 좀 더 고향에 가까이 있었다고 비스콘티는 이야기했다. "우리는 《Lodger》를 다시 많이 들었어요. 《Scary Monsters》와 《Heathen》도요. 《The Next Day》를 그 레코딩들의 혼합물이라고 불러도 좋을 것 같네요." 한편 재커리 알포드는 《The Next Day》를 "새천년의 레코드"라고 부르며, "그는 이게 그의 예전 것처럼 들리게 하려고 의도하지 않았다"라고 말했다. 그러나 남겨진 증거들은 비스콘티의 분석이 좀 더 과녁에 가까웠음을 드러낸다. "《The Next Day》는 새로운 뭔가를 만들고자 시작되었어요." 그는 2015년에 말했다. "그러나 오래된 것들이 계속 기어 들어오기 시작했죠." 익숙한 연주자들이 이렇게나 많은 상황에서, 《Heathen》과 《Reality》의 텍스처적인 반향이 느껴진다는 사실은 전혀 놀랍지 않다. 더 특정하자면 게리 레너드와 데이비드 톤의 앰비언트한 기타 사운드가 그러한데, 다른 지점들도 있다. 자기-참조에 관한 보위의 관례화된 습관은 이제 작곡에도 내장되어서, 《The Next Day》에는 과

거 사운드와 스타일의 요약 정리본처럼 느껴지는 순간들이 있다. 〈Where Are We Now?〉는 《'hours...'》의 서글픈 허무함을 재방문하고, 〈Heat〉는 《1.Outside》의 불길한 스콧 워커식 사운드스케이프를 부활시킨다. 〈If You Can See Me〉에서는 《Earthling》의 감각이 느껴지며, 〈(You Will) Set The World On Fire〉는 《Never Let Me Down》의 폭발을 담고 있다. 〈Love Is Lost〉는 《Low》의 갸르릉거리는 신시사이저와 왜곡된 퍼커션 효과에 쌓인 먼지를 털어낸다. 아마 가장 명백한 것은, 〈You Feel So Lonely You Could Die〉가 《Ziggy Stardust》의 사랑노래들을 《Young Americans》와 충돌시킨다는 사실일 것이다.

여기서 우연적인 것은 아무것도 없는데, 한 아티스트가 과거에 안주하고 있다는 징표는 더더욱 아니다. 역사에 훼방을 놓는 슬리브 디자인처럼, 이 집요한 메아리들은 《The Next Day》의 자기 난도질 선언의 중요한 부분을 차지한다. "우리가 얼마나 노력하든, 우리는 과거로부터 자유로워질 수 없다." 조너선 반브룩은 2013년 그에 블로그에 적었다. "뭔가를 창조할 때, 과거는 어떤 식으로든 스스로를 드러낸다. 그것은 당신이 남기는 모든 표식에 서서히 스며든다. 특히 보위와 같은 아티스트의 경우에 그렇다. 이를 피할 수는 없다. 사람들은 언제나 당신의 역사에 따라 당신을 평가할 것이다. 당신이 얼마나 열심히 도망치려고 노력하든 간에." 《The Next Day》에서 보위는 이 사실을 인정할 뿐 아니라 도구로 삼아, 다음 단계로 나아가기 위한 동력으로 승화시킨다. 타이틀곡이 소리치는 '난 여기 있네, 전혀 죽지 않고Here I am, not quite dying'는 곡의 설정과 제재를 초월하며, 늙어가는 록스타뿐 아니라 죽음이 다가와도 새것을 만들고 새 삶을 살아가는, 미래로 서서히 나아가는 과정 속에 놓인 모든 이들을 위한 존재론적인 구호가 된다. '어둠을 헤치고 나갈 거예요, 또 다른 먼 길을 pushing through the darkness, still another mile'이 아바의 표현법이었다면, 보위는 그보다 훨씬 음울한 텅 빈 나무의 이미지를 제시한다. '그 가지들이 내 교수대에 그림자를 드리우네 / 그다음 날에도, 그다음 날에도, 또 다음 날에도its branches throwing shadows on the gallows for me / And the next day, and the next, and another day'. 여기에서 『맥베스의』 독백 "내일, 그리고 내일, 그리고 내일(Tomorrow, and tomorrow, and tomorrow)"은 명백한 반향을 갖는데, 이 피할 수 없는 죽음에 관한 셰익스피어의 가장 유명한 묵상은, 보위가 오랫동안 반복해왔고 《Blackstar》에서도 반복하게 될 대사였다. 10대 시절 이래 그는 —본인과 타인의 곡을 통해— 죽음에 관해 노래해왔으며, 그 불길한 단어 "내일(tomorrow)"은 폭군처럼, 수십 년에 걸쳐 그의 가사에 영향을 드리워 왔다. 대부분의 작품들이 〈Loving The Alien〉처럼 '내일들과 어제들tomorrows and the yesterdays'을 다뤄 왔다면, 《The Next Day》는 이 두 협잡꾼들이 겯고트는 장이 되었다. 이 아티스트는 스스로를 끝낼 생각이 없다. 어느 시의 표현을 빌리자면, 이것은 꺼져가는 빛에 분노하는 보위의 소리이며, 자신의 유산을 들추어내어 다른 쪽으로 치워버리고, 오직 미래만이 중요한 것이라고 반항적으로 선언하는 보위의 소리인 것이다. '과거에 블라인드를 내려요, 그러면 정말로 무서워져요Draw the blinds on yesterday, and it's all so much scarier'. 그는 언젠가 《Scary Monsters》에서 이렇게 노래했다. 《The Next Day》에서의 그는 그렇게 행동하고 있을 뿐이다. 마지막 걸작에 길을 터주기 위해서.

《The Next Day》를 환대했던 비평적인 극찬들은, 어쩌면 당연한 것이었는지도 모른다. 데이비드 보위의 복귀가 준 희열은 V&A 전시와 「Five Years」 다큐멘터리, 머큐리상 후보 선정, 그리고 연말의 《The Next Day Extra》 발매로 북돋아지며 2013년 내내 지속되었다. 그런 축하의 분위기는 앨범이 실제로 훌륭하다는 사실을 별로 신경 쓰지도 않는 듯했다. 그러나 앨범은 훌륭했고, 시간은 그 지위에 광택만을 더했을 뿐이다. 많은 보위의 후기 작업들처럼, 송라이팅은 믿을 수 없도록 섬세하고 세련되어, 반복 청취할 가치가 있다. 《The Next Day》는 콜 포터의 〈Night And Day〉처럼, 화성적인 시퀀스가 모래처럼 아래에서 움직이는 동안 고집 있게 하나의 노트에 매달리는 보컬 멜로디들로 가득 차 있다. 앨범의 또 다른 특징은 특출나게 아름다운 브리지 부분인데, 누구도 아닌 보위만이 해낼 수 있는 예상치 못한 즐거움을 주는 화음 변화들이 종종 그것을 열고 닫는다. 이 앨범은 다양한 감정을 지니고 있다. 〈Where Are We Now?〉의 노스탤지어부터 〈Love Is Lost〉의 체념까지, 〈You Feel So Lonely You Could Die〉의 유혹적인 멜로드라마부터 타이틀곡의 으르렁대는 광기까지. 그리고 그것을 모두 관통하며 보위는 특출난 우아함, 통제력과 힘으로 노래한다.

토니 비스콘티의 공헌은 어느 때보다도 흠잡을 데 없다. 그는 하나의 음향적 풍경에서 또 다른 풍경으로 이어지는 프로젝트를 조직하고 통제하며, 전체 앨범을 소리를 아우르는 통일성을 창조해냈는데, 2년의 잉태기와 수록곡들의 음악적, 가사적 다양성을 고려하면 그 자체로도 하나의 성과가 될 수 있다. 만약 약점이 있다면 아마도 그 다양성에 따른 것일 텐데, 앨범은 전체적으로 봤을 때 약하게 산탄총 같은 느낌을 주기도 한다. 《The Next Day》는 짧은 트랙으로 이루어진 긴 앨범이다. 데이비드 보위가 음악을 너무 많이 주었다고 불평하는 건 막돼먹은 일이긴 하지만, 두 장의 앨범을 채울 재료를 마련했었다고 하니, 여기서 몇 곡을 빼서 다른 앨범을 한 장 더 냈으면 더 좋지 않았을까 하는 생각이 드는 건 어쩔 수가 없다. 어떤 리뷰어들은, 나 또한 동의를 표하고 싶은 부분인데, 《The Next Day》가 중반부에서 약간 처진다고 지적했다. 이는 어떤 단일 트랙의 잘못도 아니고, 앨범의 양 때문도 아니다. 그러나 모든 것을 고려했을 때 이 멋진 곡들 중 하나라도 없었기를 원할 수는 없다. 만약 《The Next Day》의 유일한 죄목이 과도하게 풍성하다는 것뿐이라면 이 앨범은 잘못한 게 별로 없는 것이다.

"한번 아티스트라면, 죽을 때까지 아티스트예요." 2013년에 얼 슬릭은 말했다. "욕구는 사라지지 않을 거예요. 그가 그만두었다는 말을 한 번도 믿어본 적이 없어요. 한 번도요." 황무지에서의 시간을 지나, 데이비드 보위는 파워풀하고 빼어난 노래들로 이루어진, 지적이고 강건하며 집요한 앨범으로 돌아왔다. 그것은 우리가 바랄 수 있는 무엇보다 더 큰 선물이었다.

BLACKSTAR

ISO/Columbia 88875173862, 2016년 1월 [1위] (CD) [1위]
ISO/Columbia 88875173871, 2016년 1월 [1위] (LP) [1위]

Blackstar (9'57") | 'Tis A Pity She Was A Whore (4'52") | Lazarus (6'22") | Sue (Or In A Season Of Crime) (4'40") | Girl Loves Me (4'51") | Dollar Days (4'44") | I Can't Give Everything Away (5'47")

• 뮤지션: 데이비드 보위(보컬, 어쿠스틱 기타, 〈Lazarus〉 펜더 기타, 〈Blackstar〉 스트링 편곡), 도니 매카슬린(색소폰, 플루트, 우드윈드), 제이슨 린드너(피아노, 월리처 오르간, 키보드), 팀 르페브르(베이스), 마크 길리아나(드럼, 퍼커션), 벤 몬더(기타), 토니 비스콘티(〈Blackstar〉 스트링), 제임스 머피(〈Sue (Or In A Season Of Crime)〉·〈Girl Loves Me〉 퍼커션), 에린 톤콘(〈'Tis A Pity She Was A Whore〉 백킹 보컬) | 녹음: 매직 숍 스튜디오와 휴먼 스튜디오(뉴욕) | 프로듀서: 데이비드 보위, 토니 비스콘티

《The Next Day》의 세계적인 성공은 음악을 만드는 일에 관한 보위의 열정에 다시금 불을 지폈고, 빈둥대는 시간은 길지 않았다. 앨범이 발매되고 얼마 지나지 않아 그는 2013년 가을에 발매된 아케이드 파이어의 앨범 《Reflektor》의 타이틀곡에 게스트 보컬로 등장했다. 그다음 해의 브릿 어워즈에서 그는 '영국 남성 솔로 아티스트 상'을 수상했다. 당연하게도, 2월 19일에 있던 시상식에 그는 모습을 드러내지 않았고, 행사를 위해 V&A에서 대여한 지기 시기 '숲속 괴물(Woodland Creature)' 의상을 입은 슈퍼모델 케이트 모스가 대리 수상자로 나섰다. 모스는 데이비드 편에서 온 간략한 연설을 낭독했는데, 그것은 이렇게 끝났다. "대단히, 대단히 감사합니다. 그리고 스코틀랜드여, 떠나지 마세요." 영국으로부터의 분리독립에 관한 스코틀랜드의 국민투표가 다가오며 감정이 격해지던 때였고, 보위의 '개입'은 신문 헤드라인과 더불어 예상 가능한 트위터 폭풍을 만들어냈다. 보위의 메시지가 낭독될 때 "작게 기쁨의 울음을 토해냈다"는 수상 데이비드 캐머런의 고백에서부터, 1976년의 '나치' 논쟁을 다시 들춰내려는 한 타블로이드 매체까지 반응은 다양했다. 그러나 보위는 이런 모략 어느 것으로도 밤잠을 설친 것 같지 않다. 그는 이미 다른 일에 착수하고 있었기 때문이다.

"이틀 전에 데이비드 보위에게서 갑작스러운 연락을 받았어요." 2014년 3월, 가수 클라우디아 레니어가 한 기자에게 말했다. "제 다음 프로젝트를 작업하고 싶다더군요. 처음 그의 목소리를 들었을 때는 믿을 수가 없었어요. 우리는 20년간 못 보고 지냈으니까요." 데이비드가 다른 프로젝트들로 점점 바빠지고 있었음을 생각하면, 이 컬래버레이션이 아무런 결과물을 내지 못했다는 점은 별로 놀랍지 않다. 2014년 봄에 그는 극작가 엔다 월시와 만나 공연 「라자루스」의 계획에 대한 첫 번째 미팅을 가졌으며(6장 참고), 그 도전과 동시에, 결국에는 마지막 앨범으로 수렴하게 되는, 신선한 음악적 아이디어를 발전시키고 있었다.

2014년 5월 보위는 뉴욕의 밴드 리더 마리아 슈나이

더에게 연락해 협업 가능성을 타진했는데, 그녀의 추천에 따라 맨해튼의 55바에서 6월 1일에 있던 공연에 도니 매카슬린 콰르텟의 실험적인 재즈 록 공연을 보러 갔다. 이 만남의 첫 번째 열매는 7월에 레코딩된 〈Sue (Or In A Season Of Crime)〉의 오리지널 버전이 될 터였다(세부 내용 전체는 1장을 참고). 그러나 그 곡이 스튜디오에 이르렀을 때는, 다른 곡들도 이미 구체화되는 중이었다.

2014년 6월, 〈Sue〉가 이미 출발대에 서 있는 상황에서, 보위는 새로운 데모를 녹음하기 위해 《The Next Day》의 트래킹 세션이 이뤄진 매직 숍으로 토니 비스콘티와 재커리 알포드를 초대했다. "우리는 이틀 정도를 스튜디오에서 보내며 몇 가지 콘셉트를 갖고 놀았고, 다섯 곡을 만들어냈죠." 비스콘티가 후일 『모조』에 이야기했다. "그 곡들을 다 쓰지는 않았지만 그것들이 그에게 동력이 됐죠." 《The Next Day》의 초기 발전 단계에서 형성된 패턴에 따라, 데이비드는 데모를 집으로 가져가서 몇 달간 혼자 작업했다. 그해 늦여름, 비스콘티가 영국으로 떠나 우디 우드맨시와 슈퍼그룹 홀리 홀리에 합류해 《The Man Who Sold The World》의 첫 투어에 함께했을 때, 보위는 집에서 여전히 작업에 열중하고 있었다. "그는 나름대로 준비를 하고 있는 거였죠." 비스콘티가 설명했다. "그리고 나서 12월까지 그에게서 어떤 명시적인 연락이 없었어요. 그때가 되어서야 앨범을 만들 준비가 되었다고 연락이 오더군요."

그 어느 때보다 지치지 않는 창작욕을 자랑하던 보위는, 단순히 《The Next Day》의 성공을 반복하기보다 더 모험적인 시도를 통해 변화를 이끌어내기를 간절히 바라고 있었다. "우리는 켄드릭 라마를 많이 들었어요." 특정하게는 《Blackstar》의 세션이 시작된 두어 달 뒤인 2015년 3월에 발매된 라마의 3집 《To Pimp A Butterfly》를 언급하며 비스콘티는 후일 이야기했다. "결국 우리는 그 앨범과 전혀 비슷하지 않은 것을 내놓았지만, 우리는 켄드릭의 엄청난 개방성과, 그가 정직한 힙합 레코드를 만들지 않았다는 사실에 매료되었어요. 그 앨범에 그는 모든 걸 던져놓고 있었고, 그게 정확히 우리가 하고 싶은 것이었어요. 목표는, 많은 방식으로, 로큰롤을 피하는 것이었습니다." 보위의 관심을 사로잡은 또 다른 앨범은 디안젤로의 2014년 12월 앨범 《Black Messiah》였는데, 소울, 재즈, 펑크(funk)의 이국적인 퓨전이 데이비드가 이미 〈Sue〉를 통해 손대고 있

던 실험적인 텍스처를 반영하고 있었다.

새로운 세션을 위한 핵심 밴드를 조직하기 위해, 보위는 색소포니스트이자 플루트 연주자 도니 매카슬린과, 드러머 마크 길리아나—둘은 모두 〈Sue〉의 오리지널 레코딩에서 연주를 했던 터였다—, 그리고 그들의 동료인 베이시스트 팀 르페브르와 키보디스트 제이슨 린드너를 소집했다. 보위가 6월 55바에서 연주를 관람했던 바로 그 콰르텟이었다. 이들 넷은 매카슬린의 2012년작 《Casting For Gravity》에서도 연주를 했는데, 〈Sue〉의 레코딩 이후 데이비드가 듣고 있던 앨범이었다. 2014년 12월, 보위는 새해부터 레코딩을 시작하기 위한 준비 과정으로 첫 데모 한 묶음을 네 뮤지션들에게 보냈다. "완전히 새롭죠. 어딘가 다른 우주에서 온 결과물이에요." 토니 비스콘티는 『모조』에서 이야기했다. "만약 우리가 데이비드의 이전 뮤지션들을 썼다면, 그들은 재즈를 연주하는 록 인간들이 됐겠죠. … 재즈 친구들이 록을 연주하게 해서 그걸 뒤집어버렸어요."

이미 존재하는 밴드를 고용해 앨범에서 같이 연주하게 하는 것은, 전통적으로 본인의 연주자들을 섞고 조합하기를 선호해온 보위에게 익숙지 않은 접근이었다. 그러나 그가 55바에서 목격한 것은 그의 마음을 그 밴드의 단합력과 스타일적인 유연성에 의지하는 쪽으로 기울게 했다. "그 부분이 데이비드와 토니가 똑똑했던 점인데, 왜냐하면 스튜디오에서의 케미스트리를 시도하고 이끌어내는 일을 덜 어렵게 만들었기 때문이죠." 팀 르페브르가 나중에 『옵저버』에서 설명했다. "도니의 밴드 전체를 고용했어요. 거기 들어섰을 때 우리는 어떻게 같이 연주해야 하는지 이미 알고 있었죠. 그래서 데이비드는 그루브를 형성하기 위해서 노력할 필요가 없었어요. 이미 거기 있었으니까요." 『프리미어 기타』와의 대화에서, 르페브르는 그런데도 보위가 모든 상황을 통제했다는 점을 공들여 설명했다. "네. 그가 어쩌다 하나의 유닛인 밴드를 고용한 건 맞죠. 그러나 그게 데이비드가 그저 우리 세계 속으로 삽입되었다는 뜻은 아니었어요. 그의 데모는 너무 잘 만들어져서, 이 세상의 어떤 스튜디오 뮤지션이 와도 그걸 연주할 수 있을 거였어요. 그는 그저 그걸 연주하는 데 있어서 케미스트리를 가진 사람들을 원했던 거죠. 그래서 아주 좋았어요."

토니 비스콘티는 그 콰르텟에 대해 칭찬만을 남겼다. "그들은 뭔가를 아무 망설임도 없이 연주할 수 있었어요." 그는 나중에 이야기했다. "제이슨은 하늘이 준 선

물이었어요. 좀 이상한 코드들을 줘도, 재즈적인 감각을 담아 새로운 목소리를 부여했어요. … 또, 팀 르페브르도 같이 일하기에 정말 훌륭했죠. 거의 모든 테이크를 과녁에 명중시켰어요." 마크 길리아나에 대해서, 비스콘티는 『모조』에 이렇게 말했다. "그 드러머는 완전 힙합 음악에 매료되어 있어서, 새 앨범을 들으면 당신은 그게 드럼 루프라고 장담하겠지만 그가 라이브로 연주한 거예요! 흠잡을 데 없는 박자 감각에, 아름다운 테크닉이었죠." 밴드 전체를 두고, 그는 이렇게 덧붙였다. "그들의 음악에 대한 접근은 정말이지 신선했습니다. 스튜디오에서의 모든 날이 기대됐어요. 무엇도 과거를 회고하며 만들어지지 않았죠."

레코딩은 2015년 1월 첫 주에 매직 숍에서 시작되었다. 팀 르페브르와 제이슨 린드너는 스튜디오에서의 첫날에야 그들의 고용주를 만나게 됐다. "그가 들어와서 본인, 비스콘티, 멋진 프로듀서 (《Blackstar》에서는 엔지니어를 맡은) 케빈 킬렌을 소개했죠." 린드너는 후일 이렇게 기억했다. "기본적으로 다 같이 만나자마자 그는 그냥 이렇게 말했어요. '이 노래부터 시작하면 될까요?'" 세션 며칠 뒤 데이비드는 그의 68세 생일을 맞이했다. 그를 축하하기 위해 이만이 스튜디오에 방문했고, 밴드는 상황에 맞게 '생일 축하 노래'의 아방가르드 연주를 선물했다.

작업은 늘 그랬듯 신속하게 진행되었고, 많은 리듬 트랙들이 한 번이나 두 번의 테이크 만에 해치워졌다. 《Blackstar》의 최종 커트에 포함된 곡들 외에도 보위와 밴드는 몇 트랙을 더 녹음했는데, 거기에는 「라자루스」 무대 공연에 사용되는 운명을 맞은 곡들의 스튜디오 버전도 있었다. 그 1월의 세션을 통해 총 네 곡이 수확됐다. 〈Lazarus〉와 〈When I Met You〉가 1월 3일에 트래킹되었으며, 〈'Tis A Pity She Was A Whore〉(1월 5일), 〈No Plan〉(1월 7일)이 뒤를 따랐다. 〈'Tis A Pity〉의 오리지널 버전은 〈Sue〉의 B면으로 그 전에 발매되었는데, 데이비드 본인이 단독으로 홈 스튜디오에서 녹음한 것이었으며, 그의 새 데모들도 그만큼이나 가다듬어진 상태의 작품들이었다. "어떤 곡들에는 가사도 있었어요. 흔치 않은 일이죠." 비스콘티가 말했다. "그는 보통 가사를 끝까지 미뤄두기를 좋아하거든요. 그러나 그 가사들은 어쨌든 꽤 잘 만들어졌고 세련됐어요."

"데이비드가 그 곡 전부를 녹음했는데, 대부분에는 그가 프로그래밍한 전자 드럼이 있었어요." 마크 길리

아나가 『모던 드러머』에서 설명했다. "제 목표는 그 프로그램된 부분들을 어쿠스틱 키트로 갖고 와서 제가 할 수 있는 한 가장 유기적이고 음악적인 방식으로 연주하는 거였습니다."

특유의 성격대로, 보위는 뮤지션들이 본인들의 아이디어를 내놓도록 유도했다. "그는 우리에게 진짜 그냥 연주할 자유를 줬습니다. 말하자면 우리 자신에 충실하게요. 그리고 뭔가가 들리면, 그걸 더 시도해보게 했죠." 제이슨 린드너가 나중에 『롤링 스톤』에서 설명했다. "그러나 거기에는 아슬아슬한 경계가 있는 거죠. 당신이 보위와 같은, 혹은 어떤 최고 수준의 아티스트와 스튜디오에 있다면, 당신은 본인을 끌고 들어오는 일과 데모에 충실한 일, 진짜 세션 뮤지션이 되는 일과 끝내 주게 연주해버리는 일 사이의 경계를 알고 싶어지겠죠. 당연히, 우리가 스튜디오에서 더 편안해지면서 그 경계도 움직였어요. 그러나 1월 첫 주 때는 우리 모두 그저 데모를 완벽히 해내려고 애쓰고 있었죠."

제이슨 린드너의 신시사이저 테크닉은 아날로그적인 접근의 도움을 받았는데, 컴퓨터 소프트웨어가 아닌 기타 페달로 이펙트를 만들어냈다. "저는 월리처를 제 메인 키보드로 사용하는 편인데, 제가 정말 좋아하는 페달들을 체인으로 엮어서 갖고 있으면서 기타처럼 사용해요. 그것들을 다 연결하면 그게 월리처 사운드의 일부가 되는 거죠. 사실, 그 효과들을 최대한 유연하게 활용하기 위해 저는 그 페달 체인을 트래킹하는 다른 어떤 악기에든지 옮겨 쓰곤 해요." 린드너의 장비 세트는 모두 아홉 개의 서로 다른 키보드로 이루어졌다. 그는 "스튜디오 안의 그랜드피아노까지 치게 되면 열 개죠. 그들은 압정 피아노라고 부르는, 모든 해머에 압정이 붙어 있어서 현을 칠 때마다 금속성의 소리가 나는 악기를 갖고 있었어요. 의도적으로 튠이 나간 상태로 두는, 작은 스피넷이었죠." 그는 이렇게 덧붙였다.

2015년 1월 첫 주에 있던 첫 세션 이후, 레코딩은 두 번에 걸친 다음 세션을 통해 계속 진행됐는데, 첫 번째는 2월 첫 주, 두 번째는 3월 셋째 주로 각각 4일에서 6일 정도 지속됐다. 각각의 세션 이전에, 보위는 뮤지션들에게 새로운 데모들을 이메일로 보냈다. 세 번의 세션 중 두 번째에는 LCD 사운드시스템의 제임스 머피가 함께했는데, 그의 아케이드 파이어 《Reflektor》 공동 프로듀싱 작업을 본 데이비드는 그를 초청해 〈Love Is Lost〉의 긴 리믹스를 만들었고, 이 곡은 《The Next

Day Extra》에 수록된 바 있었다. "보위가 '화요일부터 스튜디오에 새로운 사람이 올 거예요' 같은 말을 했어요." 제이슨 린드너는 나중에 이렇게 기억했다. "'그는 아주 친절한 사람이고, 와서 많은 제안을 할 거예요. 신나는 시간을 보내 봅시다'라고 했죠."

"어느 순간에는 그 앨범에 세 명의 프로듀서가 있는 거였어요." 비스콘티는 후일 설명했다. "데이비드, 제임스, 그리고 저요. 제임스는 잠깐만 있었는데, 가서 해야 할 본인의 프로젝트가 있었어요." 결국 《Blackstar》의 크레딧에 오른 머피의 협업분은 2월 2일에 트래킹된 〈Sue (Or In A Season Of Crime)〉과 〈Girl Loves Me〉(2월 3일)의 퍼커션 일부뿐이었는데, 실제로는 〈Someday〉 (2월 4일)와 〈Dollar Days〉(2월 6일)가 녹음된 날에도 자리에 있었다. "그의 역할은 한 번도 정의되지 않았어요." 길리아나가 말했다. "그는 신시사이저와 퍼커션을 조금씩 들고 왔고 한 무더기의 아이디어들을 갖고 있었어요." 머피가 스튜디오에 가져온 장난감 중에는 EMS 브리프케이스 신시사이저가 있었는데, 베를린 연작과 이후 《Heathen》에서도 사용된 모델과 가까운 친척인 악기였다. 《Blackstar》 세션 당시, 1999년 브라이언 이노가 선물한 보위 본인의 모델은 V&A의 'David Bowie is' 전시로 인해 세계를 돌아다니느라 바빴다. "제 파트의 오버더빙 두어 개가 이걸 통해 필터링됐죠." 제이슨 린드너가 설명했다. "이펙트가 놀라웠어요. 제가 알기론 제임스가 세상에서 가장 좋아하는 물건 중 하나예요. 이제는 엄청나게 희귀하고 엄청나게 비싸졌죠."

3월 말의 세 번째 세션에 6일간 함께한 것은 기타리스트 벤 몬더였다("벤은 완전 재즈죠." 비스콘티가 말했다. "극한의 재즈죠. 아주 어두운 재즈."). 도니 매카슬린과 마크 길리아나처럼 그는 〈Sue〉의 오리지널 레코딩에서 연주를 했는데, 《Blackstar》 세션에 그를 소집하는 것은 매카슬린의 제안에 따른 것이었다. "아주, 아주 긍정적인 환경이었어요." 몬더는 말했다. "데이비드는 다른 사람들의 제안을 진심으로 존중했죠. 그는 조금도 통제광이 아니었고 진짜로 그의 협력자들과 함께 일하고 싶어 했어요. 토니도 마찬가지였고요."

세 번째 세션은 〈Blackstar〉의 트래킹으로 시작되어(3월 20일), 〈I Can't Give Everything Away〉(3월 21일)가 뒤를 이었고, 마지막으로 〈Killing A Little Time〉과 〈Blaze〉로 다시 제목이 붙여진 〈Someday〉의 리테이크가 이어졌다(3월 23일). 오버더빙은 그다음 날에 이뤄졌다.

토니 비스콘티와 같은 베테랑에게도, 새로운 밴드와 일하는 것은 가르침을 주는 일이었다. "세션 중 한번은 그들에게 여덟 마디짜리 브레이크 동안만 좀 전통적인 뭔가를 연주해달라고 제안했던 적이 있어요. 그러자 그 말만 했을 뿐인데도 에너지가 곧바로 너무 처져버리더군요." 비스콘티가 『모조』에서 고백한 내용이다. "데이비드조차 저를 쳐다봤고, 저는 '미안해! 그냥 아이디어였어…'라고 말했죠. 그들은 너무 대단한 것을 하고 있었어요. 실제로 그건 재즈의 경계 바깥에 ─기존의 경계 바깥에─ 있는 거였죠."

도니 매카슬린의 앨범을 들어본 사람들은 누구나 그들이, 벤 몬더의 솔로 작품들이 그렇듯, 쉬운 분류에 저항한다는 사실을 알 것이며, 비스콘티의 "재즈의 경계 바깥"에 관한 코멘트가 갖는 의미도 이해할 것이다. 익숙지 않은 뮤지션을 세트로 고용해 그의 사운드를 흔들어 놓는 일이 보위에게 결코 처음 있는 일은 아니었다. 그러나 《Blackstar》의 라인업은 특히나 급진적이었다. 비스콘티를 떼 놓고 보면, 이는 보위가 직전 앨범의 인사들에게서 완전히 벗어난 《Tin Machine》 이후의 첫 번째 사례였다. 이 새로운 앙상블에 대한 신임은 비평가들의 흥미를 불러일으켰는데, 그중 일부는 보위의 음악을 쉽게 분류하려는 (언제나 현명하지 못한) 시도에 따라 결국 《Blackstar》가 보위의 "재즈 앨범"이라는 관념을 퍼뜨리는 데에 이르고 말았다. 재즈광들은 당연하게도 이 주장을 터무니없게 받아들였고, 밴드 스스로도 마찬가지였다 "그 레코딩은 '데이비드가 재즈 콰르텟을 고용하다' 정도로 알려졌는데, 전혀 그런 게 아니에요." 벤 몬더가 강력히 주장했다. "조금도 재즈 레코드가 아니에요. 그 사람들은 모두 다재다능한 사람들이었고, 그들의 록 연주도 그들의 다른 어떤 연주만큼이나 뛰어났을 거예요. 그들은 즉흥연주자들로 알려져 있고, 다른 무엇보다 재즈의 우산 아래에서 이름이 알려진 것은 맞죠. 그러나 제 생각에 그 곡들은 실제로는 그들의 록 뮤지션으로서의 능력을 끌어낸 것이었어요." 한편 제이슨 린드너는 이렇게 말했다. "스튜디오에서 가졌던 느낌은 마치 '이게 로큰롤이구나' 같은 거였어요. 그런 느낌을 받았죠. 에너지, 반항심, 강렬함이 있었어요. … 기예가 일정 수준 이상을 넘어서고 어떤 사람이 아티스트로서 그만큼 강렬할 수 있으면, 장르는 완전히 사라져버리게 되죠."

매직 숍 세션 당시, 보위는 밴드가 연주를 하는 동안

라이브로 노래를 불렀다. "컨트롤 룸에서 나가서 스튜디오에 들어서면, 그는 순간적으로 폭발을 만들어냈어요." 길리아나는 『롤링 스톤』에 이야기했다. "보컬 퍼포먼스는 언제나 그저 눈부시게 놀라웠죠." 린드너도 이에 동의했다. "처음으로 같이 스튜디오에 들어가고 그가 첫 테이크를 부르기 위해 입을 뗐을 때, 그때가 뭔가 훅 들어왔던 때예요. '와 젠장, 내가 진짜로 록스타와 스튜디오에 같이 있어' 같은 느낌이었죠. 그를 만난다고 곧바로 충격을 받는 게 아니에요. 그는 아주 우아한 신사거든요. 옷차림도 편안했고 상당히 친절하고 꽤 평범했어요." 밴드의 앰프들을 방음 격막으로 감싸고, 보위도 세 면으로 차폐된 채 노래를 불렀기 때문에, 라이브를 최소한의 블리드만을 허용한 채 녹음하는 것이 가능했고 -토니 비스콘티는 "믹스에서 들리는 한계치보다 훨씬 낮았죠"라고 말했다- 따라서 데이비드의 라이브 보컬을 쓰거나 나중에 교체하는 것 중에 선택하는 일이 가능했다. "그는 최종 테이크에서는 노래를 부르지 않았어요." 비스콘티는 내게 이렇게 설명했다. "뮤지션들이 추가적인 테이크를 녹음할 수 있도록 오리지널 라이브 보컬을 들려줬고, 그들이 헤드폰으로 들으면서 작업했어요. 데이비드는 저와 같이 컨트롤 룸에 있었죠."

모든 사람들의 이야기에 따르면, 데이비드는 스튜디오에서 편안하고 행복했다. "그는 아주 재미있는 사람이었어요." 르페브르는 나중에 『모조』에 이야기했다. "그리고 만약에 당신이 바보 같은 말을 하면 그에게 한바탕 지적질을 당하는 거였어요. 아주 예리하고 위트 있었어요." 벤 몬더도 동의하며 웹사이트 '야후 뮤직'에서 이렇게 이야기했다. "재미있는 사람이었고 아주 똑똑했죠. 한번은 본인의 《Peter And The Wolf》를 성인 버전으로 웃기게 패러디했는데, 우리가 아주 배꼽을 잡았더랬죠." 또 한번은 보위가 작업을 멈추고 밴드에게 최근 바이럴 히트를 친 유튜브 영상을 보여준 적도 있었다. "어떤 사람이 음악 없는 뮤직비디오 시리즈를 만들었더군요." 몬더가 설명했다. "어떤 사람이 그가 믹 재거와 함께한 〈Dancing In The Street〉을 그런 식으로 만들어놨어요. 음악은 없고, 발자국 소리와 헉헉대고 꺼억대는 호흡 소리 같은 것만 남겨서요. 그가 아주 재밌어 했죠."

3월의 트래킹 세션은 매직 숍에서 이뤄진 마지막 유명 작업이 되었는데, 슬프게도 경제적인 압박을 이기지 못하고 그 1년 뒤에 문을 닫았기 때문이다. 한편 2015년 4월, 《The Next Day》의 패턴을 따라 세션들은 비스콘티의 아들 모건이 공동 소유한 스튜디오 휴먼으로 옮겨갔다. "사실상 데이비드의 모든 보컬이 그곳에서 녹음됐어요." 토니 비스콘티는 설명했다. 매직 숍의 세션 동안 라이브로 노래를 부르긴 했지만, 보위는 휴먼에서 대부분의 《Blackstar》 보컬을 처음부터 다시 녹음했고, 앨범을 결정지은 특징 중 하나인 여러 겹의 복잡한 보컬 하모니도 그때 쌓아 올렸다. "우리가 ADT라고 부르는, 자동 더블-트래킹(automatic double-tracking) 이펙트를 쓸 때 그는 아주 멋지게 들렸어요." 비스콘티가 설명했다. "그다음에 물결치는 반복 메아리를 갖고 좀 놀아봤죠. 다 손수 제작한 이펙트들이었어요."

"제가 아는 한, 그들은 모든 걸 새로 했어요. 트래킹 세션 당시 보위의 오리지널 리드 보컬을 들었던 제이슨 린드너가 말했다. 그는 그 일을 "엄청난 특권"이었다고 설명했다. "우리는 완전 감동먹었어요. 그는 엄청난 완벽주의자였습니다. 그냥 들어가서 보컬을 멋지게 해치우면, 우리는 벙쪘죠. 첫 테이크에 워밍업도 없었거든요. 그러면 그는 다시 돌아가서 '보컬은 전부 다시 녹음할 거예요. 이건 그냥 연습이었어요.'라고 했죠. 와우!"

보위의 몇몇 매직 숍에서의 보컬은 최종 커트까지 살아남았는데, 3월 21일에 레코딩한 〈I Can't Give Everything Away〉의 일부와, 1월 7일과 10일에 레코딩한 〈No Plan〉 전체의 보컬이 그랬다. 그 외의 모든 것은 처음부터 다시 녹음했는데 〈Blackstar〉의 보컬로 시작해(4월 2일-3일, 5월 15일), 〈Girl Loves Me〉(4월 16일, 5월 17일), 〈'Tis A Pity She Was A Whore〉(4월 20일, 22일), 〈Lazarus〉(4월 23일-24일, 5월 7일), 〈Sue〉(4월 23일, 30일), 〈Dollar Days〉(4월 27일), 〈When I Met You〉(5월 5일), 〈I Can't Give Everything Away〉의 나머지 부분(5월 7일), 〈Killing A Little Time〉(5월 19일), 〈Blaze〉(5월 22일, 25일)가 뒤를 이었다. "6월이 되자," 비스콘티는 말했다. "앨범은 완성되었습니다."

믹싱 과정에서 보위는 또 다른 변화구를 던졌다. "데이비드와 제가 제 스튜디오에서 믹싱을 하고 있던 때였죠." 비스콘티가 『모조』에 말했다. "데이비드가 이렇게 말했어요. '이거 일렉트릭 레이디에서 하자. 내가 몇 년 전에 아케이드 파이어랑 같이했을 때, 그 방이 엄청 마음에 들더라고.' 하지만 일렉트릭 레이디는 우리에게 더 작은 아날로그 룸을 줬어요. 그가 원한 방은 톰 엘름허스트가 임대한 상태여서 사용할 수가 없었죠. 그

는 아델, 프랭크 오션 등등을 믹싱하고 있었어요. 그는 영국인이지만, 미국에서 최고의 믹싱 엔지니어죠. 그래서 우리는 우리의 작은 스튜디오 안에서 별다른 진전을 못 보고 있었어요. 우리는 톰을 보러 갔는데, 그가 최근에 믹스한 것들을 들려주기 시작했어요. 데이비드가 저를 다른 쪽으로 데리고 갔죠. '톰한테 앨범을 믹스해달라고 부탁해도 괜찮을까?' 저는, '신경 쓰지 말고 말해봐'라고 했어요." 결국에는 보위와 비스콘티가 계속 믹싱 세션을 총괄했고, 본인들의 작업을 추가하긴 했지만 《Blackstar》의 "최종 마스터 믹스(final master mix)" 크레딧은 엘름허스트로 표기되었다. 비스콘티는 그의 작업을 "정교했다. … 마음을 빼앗는 저음이 있었고, 꿈결 같은 풍경이 펼쳐졌다. 데이비드의 목소리는 기가 막히게 들렸다"고 표현했다.

밴드 또한, 완성된 앨범에 대단히 기뻐했다. "제가 두드러지게 느꼈던 것은 저희가 했던 부분이었어요. 저랑 팀, 마크, 제이슨이요." 도니 매카슬린이 『옵저버』에서 이야기했다. "미리 프로그래밍되었다고 하나, 그런 게 아니었어요. 우리는 라이브로 연주했고, 서로 주고받으며 연주를 했죠. 이 멋진 곡들에서 그 교감을, 소통의 정신을 느낄 수 있을 거예요. 그리고 데이비드, 그는 미친 듯이 노래를 부르죠. 이걸 한꺼번에 듣는 게 정말 짜릿했어요."

"이 레코딩에서는 왠지 모든 게 딱 맞아떨어졌어요." 제이슨 린드너가 말했다. 한편 토니 비스콘티는 『모조』에 이렇게 말했다. "아주 자랑스러워요. 우리는 아무도 편하게 가려고 하지 않았어요. 그게 앨범의 엄청나게 좋은 점이죠." 매카슬린에 따르면 그 열쇠는 보위의 창작적인 용감함에 있었다고 한다. "그는 언제나 모험을 시도해요. 정말이지 예술가예요. 68세가 되었을 때 저도 그랬으면 좋겠어요."

《Blackstar》의 커버와 패키지를 디자인하기 위해, 보위는 《The Next Day》 작업으로 엄청나게 많이 언급된 조너선 반브룩을 다시 한번 찾는다. "이번 경우에 우리는 뉴욕에서 만나서 같이 앨범을 들었고, 서로 아이디어를 던지기 시작했어요. 거기서부터 발전이 됐죠." 반브룩이 『크리에이티브 리뷰』에서 이야기했다. 이 대화를 통해 데이비드 본인의 이미지가 들어가지 않은 첫 번째 보위 앨범 슬리브가 탄생했다. 《Blackstar》의 커버는 단순한 오각 별이다. CD의 경우 흰색 배경 위에 검은색 별이 놓였고, 바이닐은 전체가 검고 별 모양이 파내어져

서 그 사이로 레코드의 홈이 노출되었다. 몇 년 전만 해도 죽은 포맷으로 간주되던 바이닐은, 이제 나이 먹은 오디오 애호가들과 쿨한 10대들에게 비슷한 인기를 얻으며 예상치 못한 부활을 맞이하고 있었다. "바이닐은 이 시점에 흥미로운 지점에 와 있는데, 활판인쇄와 비슷한 양상으로 공예적이고 촉각적인 성질이 그것의 모든 것이 된 거죠." 반브룩은 설명했다. "그게 커버를 잘라내고 실제 판을 물리적으로 볼 수 있게 만든 이유예요. 디지털 다운로드와 정반대인 거죠. 저는 뭔가 위협적인 것이 들어 있다는 느낌을 주고 싶었어요." CD와 바이닐 슬리브 둘 모두에서 메인 이미지 아래에 나열되어 있는 조각난 별들은, '보위(BOWIE)'를 적은 것이다.

대부분의 초기 홍보물, 그리고 슬리브 패키징에서도 앨범과 곡의 제목은 'Blackstar'라는 글자가 아닌 검은 별 모양의 기호로 표기되었다. 반브룩에 따르면 이 아이디어는 그가 한때 윌리엄 버로스와 했던 대화에서 유래한 것이었다. "저는 그에게 타이포그래피의 미래에 대해서 물었고 그는 글자들이 고대 이집트와 비슷한 상형문자로 돌아갈 것이라고 이야기했죠. 이모지를 통해 그게 실제로 일어나는 걸 확인할 수 있어요. 많은 사람들이 그걸로 내러티브를 통째로 만들어내고, 일상적인 대화에서도 사용하죠. … 디자인에서 그랬던 만큼, 제목도 최대한 미니멀하게 만들려는 시도였고, 그렇게 함으로써 이게 주위에 보이는 모든 것과 비교해 두드러져 보이기를 바랐어요."

CD와 바이닐 모두에서, 가사와 라이너 노트는 무광 검정 위에 유광 검정으로 표기되었다. 그중 몇은 점성술의 별자리 모양을 따라 배치되었으며, 또 몇은 지미 킹이 〈Blackstar〉의 비디오 세트장에서 찍은 사진들이 함께했고, 또 몇에는 착시효과를 주는 격자무늬 등 추가적인 그래픽 삽화가 들어갔는데, 반브룩에 따르면 그것은 "물질이 어떻게 시공간에 영향을 주는지에 관한 것"이었다. 〈Girl Loves Me〉의 가사 옆에는 NASA가 1972년과 1973년에 각각 발사한 우주 탐사선 파이어니어 10호와 11호에 실어 보낸 유명한 금속판 그림이 등장했는데, 도중에 이 우주선을 가로챌지도 모를 어떤 외계 생명체에게 인사를 건네는 남성과 여성이 묘사되어 있는 것이었다. CD와 바이닐의 내부 슬리브 또한 우주의 풍경을 포함했으며, 바이닐은 추가적인 깜짝 장치도 숨기고 있었는데 이는 앨범의 발매 몇 달 뒤까지는 알려지지도 발견되지도 못했다. 2016년 5월이 되어서야, 팬들은 바

이닐 슬리브의 잘려나간 별 모양 뒤 검은 배경이 반투명하며, 뒤에서 빛을 쏘면 그 배경이 빛나는 별들로 가득 차고, 광원이 사라지면 별들도 사라진다는 것을 발견했다.

《Blackstar》 캠페인의 다른 혁신적인 한 갈래는 2015년 12월에 완성되고 다음 해 2월에 공개된 것이었다. 「Unbound: A Blackstar InstaMiniSeries」는 16개의 영상 클립들로 이뤄진 시퀀스로, 각각은 고작 15초에 불과했고, 인스타그램을 통해 연달아 공개됐다. 언론에 따르면, 보위는 캐롤린 세실리아와 니키 보르헤스로 이뤄진 크리에이티브 팀이 "노래에 대한 그들 스스로의 시각적인 해석을, 그가 제시하는 한계나 전제 조건 없이 창조하도록" 허락했다고 한다. 이 멋지게 촬영되고, 흥미롭도록 궁금증을 불러일으키는 결과물들은 후일 유튜브에 업로드되었다.

11월의 타이틀 트랙 공개와 크리스마스 일주일 전의 〈Lazarus〉 공개에 이어, 《Blackstar》는 2016년 1월 8일, 데이비드의 69세 생일에 공개되었다(그리고 예리한 보위 관찰자들이 지적했듯 그날은 데이비드가 가장 좋아하는 영화 중 하나인 「블레이드 러너」에서 룻거 하우어가 연기한 레플리칸트 캐릭터 로이 배티가 작동을 시작한 날이기도 했다). 《The Next Day》의 리뷰들이 열광적이었다면, 《Blackstar》의 그것은 측정 범위를 벗어나는 수준이었다. 『가디언』의 알렉시스 페트리디스는 "풍부하고, 깊이 있고 기이한 앨범으로, 보위가 시선을 앞으로 고정한 채 끊임없이 앞으로 나아간다는 것을 느끼게 해주는 작품이다. 그가 최고의 음악을 만들 때 항상 취해 왔던 자세처럼"이라며 찬사를 보냈다. 『모조』의 키스 카메론은 "뛰어난, 예상을 당혹스럽게 벗어나는" 앨범이라고 환대하며 "내면세계를 응시하는 이 새로운 지평 대신, 익숙한 손길을 통해 이 곡들을 덜 본능적이고 더 관습적인 장소로 데려갔을지도 모를, 본인이 신뢰해온 정규군을 내던진 것"에 대해 기뻐했다. 『롤링 스톤』의 데이비드 프리크는 이 앨범을 "이 가수가 만들어낸 가장 공격적으로 실험적인 레코드 중 하나… 이 앨범은 1977년의 《Low》 이후 보위가 글램-레전드의 팝적인 매력으로부터 가장 성공적으로 선회하는 모습을 보여준다. 《Blackstar》는 그만큼 기이하고, 그만큼 좋다"라고 평가했다. 『뉴욕 타임스』의 존 파렐레스는 이 앨범이 "기이하고, 대담하고, 궁극적으로 들을 가치가 있는 앨범. … 감정을 자극하는 동시에 수수께끼를 던지

고, 구축적인 동시에 즉흥적이며, 무엇보다 고의적으로 라디오 방송국과 팬들의 기대를 피해간다"라고 이야기했다. 『엔터테인먼트 위클리』의 레아 그린블랫은 "보위는 향수에 젖거나 자기 신화화를 한 적이 거의 없다. 사실 그럴 수가 없다. 왜냐하면 그의 비전은 단 한 방향으로 너무나 일관되게 빛줄기를 내뿜기 때문이다. 앞으로. 어쩌면 그것이 《Blackstar》가 이토록 생명력 넘치고, 그가 오랫동안 만들어온 그 어떤 것보다 뛰어난 이유일지도 모른다"라는 관측을 내놨다.

앨범 발매에 선행한 《Blackstar》의 리뷰들에는 앨범 속 신비로운 기호들의 의미를 밝혀내고, 이 위대한 인물이 지금 무엇에 관해 생각하고 있는지를 해독해내려 드는 관례적인 시도들이 흩뿌려져 있었다. 어떤 이들은 타이틀 트랙이 테러 조직 ISIS에 관한 것이라는, 주제에서 이탈한 해석을 제시했는데, 이는 잠시 퍼뜨려지기도 했다(인터뷰에서 도니 매카슬린이 제시한 내용이지만, 보위의 대변인을 통해 즉시 부정되었다). 〈Blackstar〉의 수수께끼 같은 신비주의, 〈Girl Loves Me〉의 코미디적인 비속어 사용, 〈Sue〉의 흐릿한 위협들, 그리고 〈Dollar Days〉의 애조 띤 아름다움에 대한 것 외에도 감탄은 줄을 이었다. 그러나 이제야 알고 보니 비범했던 것은, 우리를 똑바로 응시하고 있었음에도 어떤 주류 언론의 리뷰어도 알아채지 못한 부분이었다. 이 테마는 마치 큐브릭의 「2001 스페이스 오디세이」의 돌기둥처럼, 《Blackstar》 전체에 불길한 영향을 드리우고 있는 것이었다. 앨범의 발매 3일 뒤, 갑작스럽게 그리고 비극적으로 모든 것이 불현듯 선명해지게 된다. 2016년 1월 11일 월요일, 세상은 데이비드 보위가 암으로 사망했다는 소식을 듣게 되었던 것이다.

2013년 《The Next Day》로 컴백하기까지 오랜 시간의 침묵 동안, 그의 건강 상태가 심각하게 나쁘다는 루머들이 피어올랐다. 그 루머들은 근거가 없으며, 사실이 아닌 것으로 판명되었다. 이번의 경우에, 상황은 정확히 반대였다. 《The Next Day》가 근거 없는 가십들을 너무나도 의기양양하게 폐기 처리해버린 나머지, 이제 보위의 건강에 대한 미디어의 관측 자체가 사라진 상태였다. 그러나 운명은 잔인했다. 소수의 친구들과 가족들을 제외하고는 아무에게도 알리지 않았으나, 2014년 중반 보위는 암을 진단받았다. 《Blackstar》 세션이 시작되었던 2015년 1월, 그는 한동안의 화학치료를 받은 뒤였고, 레코딩 첫날에 머리카락이 없는 채로 도착했다. "화학치

료를 끝내고 바로 돌아온 때였죠." 토니 비스콘티가 나중에 『롤링 스톤』에 이야기했다. 그래서 밴드에게 비밀을 유지할 방법이 없었어요. 그는 제게 개인적으로 말을 해주었는데, 얼굴을 맞대고 앉아 그 이야기를 했을 때 저는 숨이 막히는 기분이었어요." 《Blackstar》 제작에 참여한 다른 모든 사람들처럼, 뮤지션들도 보위의 사생활을 존중했다. 보위는 레코딩 첫날에 그의 건강이 좋지 않음을 밝혔고, 그 주제는 이후로는 한 번도 언급되지 않았다. "그는 엄청나게 대담하고 용감했어요." 비스콘티는 말했다. "그리고 암에 걸린 사람으로 보기에는 여전히 에너지가 엄청났죠. 그는 어떤 두려움도 드러낸 적이 없어요. 그저 앨범을 만드는 일에 몰입했을 뿐이죠."

2015년이 흘러가면서, 데이비드는 치료가 잘 들고 있는 듯한 모습들을 보였다. 3월의 세 번째 스튜디오 세션 당시, 그의 머리카락은 다시 자라 있었고, 겉으로 봤을 때는 아픈 기색이 없었다. 그달에 세션에 참여한 기타리스트 벤 몬더는 데이비드의 건강에 관해 아무것도 알지 못했다. "그가 아주 좋아 보인다고 생각했어요." 몬더는 후일 이야기했다. "그는 정말 건강해 보였어요. 에너지로 가득 차 있었고요. 노래도 엄청나게 잘했어요. 기분이 좋아 보였어요. … 그가 아프다는 것을 알 수 있는 어떤 징조도 없었어요. 그때 몰랐다는 걸 다행이라고 생각하지만, 나중에 알게 됐을 때 더 충격을 받은 것은 어쩔 수가 없었죠." 몬더의 스튜디오 마지막 작업이 있던 날, 2015년 3월 24일은, 그가 데이비드를 본 마지막 날이 되었다.

"그는 긍정적이었어요. 화학요법을 받고 있었고 그게 먹히고 있었으니까요." 비스콘티가 2016년 『롤링 스톤』에 이야기했다. "작년 중반의 한순간에는, 실제로 큰 차도를 보였던 적도 있어요. 저는 흥분했죠. 그러나 그는 약간 불안해했어요. 그는 이렇게 말했죠. '뭐, 너무 일찍 축하하지는 마. 지금은 나았다고 하지만, 이제 어떻게 되는지 봐야지.' 그리고 그는 화학치료를 계속했어요. 그래서 그가 그걸 견뎌낼 줄 알았어요." 그러나 2015년 11월, 〈Lazarus〉의 비디오를 찍고 오래지 않아, 보위는 비스콘티에게 암이 다시 돌아왔음을 알렸다. "그때는 암이 그의 몸 전체에 퍼져서 이미 회복할 수 없는 상태였어요."

《Blackstar》의 발매를 둘러싼 타이밍과 상황은 너무나도 기이해서, 그의 최후와 앨범 발매가 동시에 일어나도록 데이비드 본인이 조율했다는, 이야기 전체를 낭만화하려는 지극히 당연한 유혹도 존재해 왔다. 그러나 진실은 아귀가 덜 들어맞고, 그보다 훨씬 마음 아픈 것이었다. 모든 정황은 데이비드의 마지막 순간이 예상치 못하도록 빠르게 찾아왔다는 사실을 가리키고 있었다. 2015년이 끝나갈 무렵 그는 새로운 노래를 쓰고 있었고 집에서 데모를 녹음하고 있었으며, 「라자루스」의 개막일에는 쇼의 연출가 이보 반 호프에게 두 번째 뮤지컬 작업을 시작할 때라고 알리기도 한 터였다. 사망 일주일 전, 그는 토니 비스콘티에게 연락해 또 다른 앨범을 만들고 싶다고 말했다. "저는 흥분했죠." 비스콘티가 『롤링 스톤』에 이야기했다. "그리고 저는, 그가 최소한 몇 달은 남아 있는 걸로 생각하고 있다고 여겼어요. 그러니 마지막 순간은 정말 급하게 찾아온 거죠. 저도 전혀 들은 바가 없었어요. 정확히는 모르지만, 그 전화 통화 이후 급속도로 상태가 악화된 것 같아요."

그렇게, 데이비드 최후의 앨범은 《Blackstar》가 되었다. 이보다 더 적절하고, 드라마틱하며, 아름다운 피날레는 상상하기도 어렵다. 20년 전, 50세 생일에 가까워지고 있을 때, 보위는 『큐』의 데이비드 캐버나에게 그가 죽음에 관해 생각하는지에 대한 질문을 받았다. "생각을 안 한 적이 없었던 것 같네요." 그는 대답했다. "지금보다 훨씬 어릴 때는 좀 더 낭만적이고 무심하게 승화시킨 태도를 취했지만, 어쨌든 생각은 했죠. 지금은 이성적으로 고민해요. 인생이 유한하며, 제가 그것을 받아들여야 한다는 것을 알고 있죠." 사후세계를 믿느냐는 질문에 그는 조심스럽게 대답했다. "저는 연속성이 있다고 믿어요. 꿈을 꾸는 것은 아니겠지만 꿈을 꾸는 상태겠죠. 오, 잘 모르겠어요. 다음에 다시 말할게요."

《Blackstar》는 《Heathen》, 《Reality》, 《Diamond Dogs》, 《Hunky Dory》처럼, 그리고 보위가 이제껏 만든 다른 모든 레코드처럼, 죽음의 얼굴을 똑바로 직시하며 물러서지 않는 앨범이다. 희망과 후회, 섹스와 폭력, 신비와 장난, 죽음과 심판을 다룬 일곱 곡의 노래로 데이비드의 모든 주요 테마들이 한데 모인다. 음악적으로 볼 때 이 앨범은 각양각색이지만, 여기에는 전작이 가끔 놓쳤던 전체적인 구조의 조화가 존재한다. 《The Next Day》가 짧은 트랙으로 이루어진 긴 앨범인 반면 《Blackstar》는 긴 트랙으로 이루어진 짧은 앨범이기 때문이다. 음악은 풍성하고, 폭넓고, 광활하되 조금도 방종에 치우치지 않는다. 한순간도 낭비되지 않으며, 어떤 것도 필요 이상으로 머물지 않는다. 하나의 일관된 음악

작품으로서의 형식적인 정리들을 통해 이는 보위의 가장 완벽하게 구축된 앨범 중 하나가 된다. "그가 스튜디오에 이 곡들을 가져왔을 때 엄청 마음에 들었던 기억이 나요." 보위가 죽은 뒤 벤 몬더가 『프리미어 기타』에 이야기했다. "그 곡들은 영감으로 가득 차 있었고, 특별했으며, 타이트하게 만들어졌지만 특이한 구조를 갖고 있었고, 또 파고들 수 있는 수많은 방법들을 제시하고 있었어요. 참여자보다 팬의 입장에서 말하자면, 마침내 레코드를 들었을 때 저는 그 어두운 아름다움과 그들이 얼마나 프로덕션을 잘 해냈는지에 매료되었어요. 거칠고, 우아하고, 동시에 흡입력 있는 앨범이었지만, 그때는 뛰어난 곡들의 컬렉션 이상으로 생각하지는 못했어요. 그가 죽었을 때, 이 앨범은 아름다운, 스스로 쓴 묘비명으로 명백하게 확장됐지요. 제가 들어본 가장 시적인 작별 인사였습니다. 가슴을 저미지만, 완곡하고, 또 우리의 폐부를 파고들 만큼 도발적이었지요. 데이비드는 상상력의 한계에 도전하는 예술가의 표본이며, 그가 발견한 것들에 생명력을 불어넣을 수 있는 용기와 천재성을 가진 사람이었어요. 그리고 그는 그걸 수십 년간 지속해왔죠. 그게 어떻게 감동을 주지 않을 수 있겠어요?"

"그가 이렇게 되기를 의도했는지 누가 알겠어요." 팀 르페브르는 사색에 잠겼다. "그런데 확실히 의도한 것처럼 보이긴 해요. … 스스로의 죽음에 대한 레퍼런스, 〈Lazarus〉의 비디오에 나타난 상징주의. 모두 설명되어 있어요. 그리고 그의 불꽃이 그렇게 꺼졌죠."

"제 생각에 그는 만약에 본인이 죽는다면, 이 방법이 좋겠다고 생각했던 것 같아요." 토니 비스콘티는 『롤링 스톤』에 이야기했다. "멋진 선언이 되리라고 생각했을 거예요."

데이비드의 죽음 직후, 당연하지만 그의 음악 전반과 특히 《Blackstar》에 관한 관심이 급증했다. 2016년 1월 12일, 아이튠즈와 스포티파이 모두에서 데이비드 보위는 세계 차트 1위 아티스트가 되었는데, 가까운 경쟁자인 저스틴 비버와 아델을 몇 천 포인트 앞지른 결과였다. 1월 15일에 공개된 영국 차트에서, 보위의 19개 앨범은 모두 100위 내에 진입했다. 2주 후에는 영국 차트 Top40에 열두 개의 앨범이 있었다. 이 기록을 달성한 다른 아티스트는 이제껏 엘비스 프레슬리밖에 없었다. 특히 그중 다섯 개의 앨범은 10위 안에 들었다. 세계 곳곳에서도 흐름은 비슷했고, 그 선두에는 《Blackstar》가 있었다. 이 앨범은 영국에서 1위로 데뷔하고 수십 개

국에서 1위를 차지했으며, 2주간 세계에서 가장 많이 팔린 앨범이 되었다. 영국에서 앨범은 3주간 1위를 기록했는데, 《Let's Dance》 이후 보위 앨범 최고 기록이었다. 포르투갈에서 앨범은 6주간 1위를 기록했고, 크로아티아에서는 12주라는 놀라운 기록을 세웠다. 미국에서 《Blackstar》는 1위로 데뷔해서, 마침내 데이비드를 항상 피해갔던 미국 차트 1위 앨범의 영예를 안겨주었다. 그가 알면 얼마나 좋아했을까.

데이비드 보위의 이 최후 증언은 그가 인생을 통틀어 만들어온 음악의 통합이자 절정이다. 소멸과 죽음에 관해 품은 생각들은 가장 이른 시기부터 그의 작업의 상수로 작용해왔고, 《Blackstar》를 보위의 '유작 앨범'으로만 결정짓는 것은 듣기 좋은 표현이되 '재즈 앨범'이라는 꼬리표를 다는 것만큼이나 도움이 되지 않는 일이다. 이 앨범에는 그것보다 훨씬 많은 것들이 있다. 물론 가사들이 필멸성에 관한 암시로 들끓고 있다는 것을 부정할 수는 없다. 이렇게든 저렇게든 모든 수록곡은 죽음을 내비치며, 몇은 드러내놓고 그런 이야기를 한다. 이 앨범에는 떠남과 덧없음, 좌절된 희망들, 잘못되어 가는 것들, 사라져가는 시간들에 관한 이미지들이 흩뿌려져 있다. 마치 여느 화가의 메멘토 모리(memento mori)처럼, 〈I Can't Give Everything Away〉에서는 '해골 모양skull designs'이라는 노랫말이 불현듯 등장한다. 〈Blackstar〉와 〈Lazarus〉의 비디오에서 그러는 것처럼 말이다. '파랑새들bluebirds'과 '영국 상록수English evergreens', '가망 없는 행위에 대한 지속적인 믿음 endless faith in hopeless deeds', 그리고 초월과 부양에 관한 꿈을 통해, 이 마지막 순간에조차 《Blackstar》는 갈망의 감각, 필사적인 탐색, 어떤 종류의 속죄나 계시를 바라는 영원한 기도로 맥동한다. '내겐 더 이상 잃을 게 없다네I've got nothing left to lose'. 데이비드는 어느 순간 이렇게 노래한다. 《Heathen》에서처럼, 그는 또 다른 죽어가던 이의 작품이자 한때 본인에게 "기념비적인" 영향을 끼쳤다고 설명한, 리하르트 슈트라우스의 《Four Last Songs》에서 몇몇 단서들을 명백히 가져오고 있다.

그러나 《Blackstar》의 노래들과 다른 경력 후반 작업에서 찾을 수 있는 죽음에 관한 보위의 묵상 사이에는 결정적인 차이가 존재한다. 강력하고 음울한 〈Bring Me The Disco King〉이나 〈Heathen (The Rays)〉와 같은 곡들은, 똑같이 늙어가기는 하지만 아직 큰 불행이 임박

하지 않은 남자의 노래였는데, 그는 완전한 체념에 빠져 있다. 이제 본인이 죽어가고 있다는 것을 아는 남자의 작품인 《Blackstar》가 놀라운 지점은, 저 이전의 노래들의 휘몰아치던 번뇌와 비탄이 온데간데없이 사라졌다는 것이다. 가장 엄숙하고 진지한 순간에도 《Blackstar》를 지배하는 것은 어떤 새로운 종류의 평정심인데, 가사뿐 아니라 시리도록 아름다운 멜로디와 사랑스러운, 미궁 같은 화성 속에도 드러난다. 노래들은 최고 수준이다. 밴드는 충분한 감정을 담아 그것을 연주하고, 보위는 보기 드문 정서적인 깊이로 노래한다. 그래서 우리를 압도하는 감각은 공포와 절망이 아니다. 그것은 초월과 승리, 그리고 결정적으로, 매 발자국에 존재하는, 반짝이는 유머의 감각이다. 데이비드 보위는 부조리를 읽어내는 예리한 감각을 한 번도 잃은 적이 없고, 《Blackstar》에서 그것은 여느 때만큼이나 살아 있어서 앨범의 좀 더 어두운 기운들을 깎아내고 날카롭게 다듬는다. '네 엉덩이를 보고 있었어I was looking for your ass'나 '야, 그 여자가 사내놈처럼 나를 때렸어Man, she punched me like a dude'와 같은 뻔뻔하도록 바보 같은 가사에는 심각한 척이나 젠체가 전혀 없다. 〈Girl Loves Me〉의 몰아치는 거친 언어들은 본인을 과도하게 진지하게 받아들이는 아티스트의 작업으로 볼 수 없고, 이건 비디오 속 데이비드의 장난기 어린 거들먹거림을 통해 강화되는 〈Blackstar〉의 짓궂은 말장난이나, '모든 걸 거저 줄 순 없어요(I Can't Give Everything Away)'라는 제목의 노래로 최후의 대단원의 막을 내리는 거부하기 힘든 뻔뻔함도 마찬가지다. 《Blackstar》의 죽음, 우울, 그리고 어두운 장엄함은 이 앨범의 묘한 매력의 오직 한 측면만을 반영할 뿐이다. 그것만큼이나 중요한 것은 앨범의 위트와 따뜻함, 저 익숙한 금언적인 웃음으로, 그것들은 이 소멸의 위기 앞에서도 염치없도록 뻔뻔한 자기 조롱으로 앨범 전체에 울림을 만들어낸다.

'정말 나 같지 않은가?Ain't that just like me?'. 진실로 그렇다. 데이비드 보위는 얼마나 그답게 그의 마지막 도전을 -우리 모두가 맞이할 마지막 도전을- 맞이했는가. 그리고 얼마나 그답게 꿰뚫어 보는, 호기심에 가득 찬, 겁먹지 않는 시선으로 그것의 두 눈을 바라보았는가. 그래서 어떻게 그것을 그토록 복잡한, 그토록 깊고 어두운, 그토록 다채롭고 우스운, 그토록 인간적인, 그토록 중요하고 아름다운 것으로 바꾸어 놓았는가. 《Blackstar》는 마스터피스다. 그것은 데이비드 보위 작품 최고의 순간으로 이 자리에 서 있다.

보위가 직접 관여한 곡만 트랙 목록에 실었다. '여러 아티스트'가 참여한 사운드트랙 모음집 중에는 독점으로 실린 녹음이나 믹스 버전이 있는 앨범만 다뤘다.

JUST A GIGOLO (저스트 어 지골로) • Jambo Records JAM 1, 1979년 6월

Revolutionary Song (4'41")

CHRISTIANE F. KINDER VOM BAHNHOF ZOO (크리티아네 F.-위 칠드런 프롬 반호프 주) • RCA BL 43606 (독일), 1981년 4월 • EMI 7243 5 33093 2 9, 2001년 7월

V-2 Schneider (3'10") | TVC15 (3'32") | "Helden" (6'05") | Boys Keep Swinging (3'16") | Sense Of Doubt (3'58") | Station To Station (8'46") | Look Back In Anger (3'05") | Stay (3'21") | Warszawa (6'15")

1981년에 나온 이 독일 영화의 사운드트랙은 《Station To Station》, 《Low》, 《"Heroes"》, 《Stage》(〈Station To Station〉만 해당), 《Lodger》의 수록곡으로 구성되었다. 수집가들은 〈Stay〉의 7인치 편집 버전과 〈"Helden"〉의 풀렝스 버전이 담긴 몇 안 되는 CD 자료 중 하나로 이 앨범을 높이 평가한다. 앨범은 독일에서 프랑스(이곳에서 제목은 '크리스티아네 F. 13살, 마약 중독자, 매춘부'로 불렸다), 이탈리아(이곳에서 제목은 '크리스티아나 F. 우리는 베를린 동물원 아이들'로 바뀌었다), 미국(이곳에서 제목은 다소 평범한 '크리스티아네 F. 동물원 역에서 온 아이들'이었다)으로 상당수가 수출되었고, 영국에서는 한동안 공식 발매되지 않다가 2001년 EMI에서 보위의 백 카탈로그를 포괄적으로 뽑아내면서 그 일환으로 결국 빛을 봤다.

DAVID BOWIE IN BERTOLT BRECHT'S BAAL • RCA BOW 11, 1982년 2월 [29위] • 다운로드: 2007년 1월

Baal's Hymn (4'00") | Remembering Marie A. (2'04") | Ballad Of The Adventurers (1'59") | The Drowned Girl (2'24") | The Dirty Song (0'37")

보위가 스튜디오에서 작업한 《Baal》 수록곡들은 BBC에서 밴조를 드문드문 곁들인 결과물보다 훨씬 더 정교하다. 녹음은 1981년 9월 베를린의 한자 스튜디오에서 -이곳에서 보위가 진행한 마지막 메이저 세션으로서- 진행되었고, 토니 비스콘티에 따르면 분위기는 "뜨거웠다." "우리는 그 사람들이 하던 방식을 그대로 따라서 곡을 녹음했어요. 독일 하우스 밴드랑 말이죠. 한 사람당 한 악기를 연주했고, 총 열다섯 명이 반원 모양으로 자리를 잡았어요."

BBC의 제작 과정에서 음악을 만들었던 도미닉 멀다우니는 전체 편곡을 맡았다. 데이비드는 애초에 밴드와 함께 라이브로 노래를 하려고 했지만, 비스콘티에 따르면 "기술적으로 불가능한 일"이었다. "마지막까지 편곡을 파악할 수 없었거든요. 그래서 멀다우니가 보컬 없이 악곡들을 지휘한 다음에 그 악곡들을 우리한테 설명해줬어요." 또 비스콘티는 보위가 "이걸 기념품으로 녹음하길 바랐다"고 말했다. "데이비드는 그게 그렇게 엄청난 일도 아니고 잘 팔리지도 않을 테지만 후세를 위해서 녹음해야 한다고 말했어요." 멋지게 만들어진 이 EP는 실제로 높은 판매량을 기록했고, 영국 차트 29위까지 오르며 《Scary Monsters》 이후 보위의 상업적인 한 방을 깜짝 확인시켜줬다.

이 녹음에서 이뤄진 모험은 더할 나위 없는 흥분과 가치를 낳는다. 브레히트가 재배치한 거트루드의 버드나무 연설을 확인할 수 있는 〈The Drowned Girl〉, 그리고 덧없는 세속적 쾌락에 대한 달콤쌉쌀한 성찰을 담은, 가슴이 미어질 듯한 〈Remembering Marie A.〉가 대표적이다. 2007년에 《Baal》 EP는 다운로드용으로 다시 발매되었다. 〈Baal's Hymn〉과 〈The Drowned Girl〉은 2003년 《Sound+Vision》 재발매반에 실렸고, 〈The Drowned Girl〉과 이 곡의 영상은 모두 《Best Of 1980/1987》에 모습을 드러냈다.

CAT PEOPLE (캣 피플) • MCA MCF 3138, 1982년 4월

Cat People (Putting Out Fire) (6'41") | The Myth (5'09")

THE FALCON AND THE SNOWMAN (위험한 장난) • 미국 EMI EJ 2403051, 1985년 4월

This Is Not America (3'51")

ABSOLUTE BEGINNERS (철부지들의 꿈) • Virgin V 2386, 1986년 4월 [19위] • Virgin VD 2514, 1986년 4월 [19위]

Absolute Beginners (8'00") | That's Motivation (4'12") | Volare (3'12")

• 뮤지션: 데이비드 보위(보컬), 케빈 암스트롱(기타), 매튜 셀리그먼(베이스), 릭 웨이크먼(피아노), 스티브 니에브(키보드), 닐 콘티(드럼), 루이스 자르딩(퍼커션), 재닛 암스트롱(백킹 보컬), 돈 웰러(솔로 색소폰), 개리 바너클·폴 바이메르·윌리 가넷(테너 색소폰), 앤디 매킨토시·돈 웰러·고든 머피(바리톤 색소폰) | 녹음: 애비로드 스튜디오(런던) | 프로듀서: 데이비드 보위, 클라이브 랭어, 앨런 윈스탠리(〈Volare〉: 데이비드 보위, 에르달 크즐차이)

《Absolute Beginners》에는 1985년 6월에 녹음된 보위의 세 곡과 함께 길 에번스가 연주한 〈Absolute Beginners (refrain)〉이라는 반복 연주곡이 실려 있다. 한 장짜리 LP 버전(Virgin V 2386)에는 〈Volare〉가 빠졌다.

LABYRINTH (라비린스) • EMI 미국 AML 3104, 1986년 7월 [38위]

Opening Titles Including Underground (3'19") | Magic Dance (5'10") | Chilly Down (3'44") | As The World Falls Down (4'50") | Within You (3'29") | Underground (5'57")

• 뮤지션: 데이비드 보위(보컬, 백킹 보컬), 로비 부캐넌(키보드, 신시사이저, 프로그래밍), 윌 리(베이스, 백킹 보컬), 스티브 페론(드럼, 드럼 이펙트), 댄 허프(〈Magic Dance〉 기타), 시시 휴스턴·샤카 칸·루더 밴드로스·폰지 손턴·마커스 밀러·마크 스티븐스·대프니 베가·가르시아 올스턴·메리 데이비스 캔티·비벌리 퍼거슨·A 마리 포스터·제임스 글렌·유니스 피터슨·리넬 스태퍼드·디바 그레이(백킹 보컬), 추가로 (〈Underground〉에서) 리처드 티(어쿠스틱 피아노, 해먼드 B-3 오르간), 밥 게이(알토 색소폰), 앨버트 콜

린스(리드 기타), 니키 모로크(리듬 기타), 추가로 (〈As The World Falls Down〉에서) 니키 모로크(리드 기타), 제프 미로노프(기타), 로빈 벡(백킹 보컬), 추가로 (〈Chilly Down〉에서) 케빈 암스트롱(기타), 닐 콘티(드럼), 매튜 셀리그먼(베이스), 닉 플리타스(키보드), 찰스 오긴스·리처드 보드킨·케빈 클래시·대니 존 줄스(리드 보컬), 추가로 (〈Opening Titles Including Underground〉에서) 레이 러셀(리드 기타), 폴 웨스트우드(베이스 기타), 해럴드 피셔(드럼), 데이비드 로손(키보드), 브라이언 개스코인유(키보드), 트레버 존스(키보드) | 녹음: 애틀랜틱 스튜디오(뉴욕), 애비로드 스튜디오(런던) | 프로듀서: 데이비드 보위, 아리프 마딘(〈Opening Titles Including Underground〉: 아리프 마딘, 트레버 존스 / 〈Chilly Down〉: 데이비드 보위)

1986년 7월 미국 개봉과 동시에 발매된 《Labyrinth》는 영화 속 보위 노래 여섯 곡에 트레버 존스의 작품이 곁들여진 구성을 취하고 있다. 『멜로디 메이커』는 "영원의 눈과 두더지의 혀, 데이비드 보위는 트롤이 되었다"고 재담한 반면, 『NME』는 다음과 같은 소식을 전하며 반어적인 공격을 취했다. "데이비드 보위는 흥미로운 뮤지컬 코미디 영화 「철부지들의 꿈」에서 연기한 벤디스 파트너스 역을 통해 우리 대부분에게 친숙하다. 하지만 데이비드가 만능 엔터테이너이자 가수임을 얼마나 많은 사람이 알고 있을지 궁금하다. 데이비드는 아직 혼자서 제대로 된 앨범을 녹음하고 발매할 정도로 자신감을 보이는 수준에 이르진 않았지만 1982년부터 다른 사람의 음반에 오해의 여지 없이 직접 참여해왔다."

보위는 《Labyrinth》 수록곡과 관련해 "짐(짐 헨슨)이 저한테 완벽한 자유 재량권을 줬어요"라고 설명했다. 녹음은 1985년 4월부터 6월까지 뉴욕과 런던에서 진행되었다. 그중 한 곡인 〈Chilly Down〉에는 〈Absolute Beginners〉에 참여했던 핵심 뮤지션들이 그대로 참여했다. 제목처럼 미궁 같은(labyrinthine) 크레딧을 슬쩍 봐도 알 수 있듯이, 녹음에 과다한 인원이 참여해 애로가 많았다는 점이 그 시기 보위 작품의 공통점이다. 《Tonight》의 아리프 마딘이 공동 프로듀서를 맡은 《Labyrinth》는 보위의 작품 유산에서 주변부에 머물게 되는데 이는 분명 애석한 결과다. 같은 해에 나온 〈When The Wind Blows〉처럼 상대적으로 준수한 곡들이 신시사이저가 주도하는 신선하고 에너지 넘치는 사운드로 진정한 열정과 깊이를 암암리에 드러내고 있기 때문이다. 이러한 보위의 곡들은 그즈음 데이비드가

정규 앨범에서 만들던 대부분의 과한 소음들보다 훨씬
더 낫다.

WHEN THE WIND BLOWS (바람이 불 때) • Virgin V 2406,
1986년 11월

When The Wild Blows (3'32")

THE CROSSING (크로싱) • Chrysalis CDP 3218262, 1990
년 11월

Betty Wrong (3'45")

SONGS FROM THE COOL WORLD (쿨 월드) • Warner
Bros 9362 450782, 1992년 8월

Real Cool World (5'25")

THE BUDDHA OF SUBURBIA (시골뜨기 부처) • Arista
74321 170042, 1993년 11월 [87위] • EMI 50999 5 00463 2
4, 2007년 9월

진정한 사운드트랙 앨범은 아니지만 온전한 스튜디
오 프로젝트인 《The Buddha Of Suburbia》는 이 장의
(ⅰ) 부분에 실려 있다.

SHOWGIRLS (쇼걸) • Interscope 926612, 1996년 1월

I'm Afraid Of Americans (5'09")

LOST HIGHWAY (로스트 하이웨이) • Interscope INTD
90090, 1997년 2월

I'm Deranged (Edit) (2'40") | I'm Deranged (Reprise) (3'49")

BASQUIAT (바스키아) • Island 524 260 2, 1997년 3월

A Small Plot Of Land (2'48")

THE ICE STORM (아이스 스톰) • Velvel VEL 79713, 1997년
10월

I Can't Read (5'30")

STIGMATA (스티그마타) • Virgin CDVUS 161, 1999년 8월

The Pretty Things Are Going To Hell (4'45")

AMERICAN PSYCHO (아메리칸 싸이코) • Koch KOC-CD
8164, 2000년 4월

Something In The Air (American Psycho Remix) (6'01")

INTIMACY (정사) • Virgin 7243 8100582 8 (프랑스), 2001년
3월

Candidate (2'57")

프랑스에서 《Intimité》로 발매된 이 영불 합작 사운드
트랙은 《1.Outside》 수록곡 〈The Motel〉을 담고 있
다. 하지만 보위 수집가들의 흥미를 끄는 주된 내용은
〈Candidate〉의 새로운 편집 버전이다. 이 곡은 시간이
흘러 2004년 《Diamond Dogs》 재발매반에 실린다.

MOULIN ROUGE (물랑 루즈) • Twentieth Century Fox/
Interscope 493 035-2, 2001년 5월

Nature Boy (3'25") | Nature Boy (4'09")

바즈 루어만의 화려한 오락 영화의 사운드트랙 앨범에
는 두 가지 버전으로 실린 보위의 〈Nature Boy〉(두 번
째 버전은 매시브 어택이 함께했다)와 함께 벡이 커버
한 〈Diamond Dogs〉, 그리고 니콜 키드먼과 이완 맥그
리거가 노래한 〈"Heroes"〉를 아우른 〈Elephant Love
Medley〉가 수록되어 있다.

TRAINING DAY (트레이닝 데이) • Priority Records 7243 8
11278 2 7 (미국), 2001년 9월

American Dream (5'21")

CHARLIE'S ANGELS: FULL THROTTLE (미녀 삼총사 2-
맥시멈 스피드) • Columbia/Sony 512306 2, 2003년 6월

Rebel Rebel (3'09")

MAYOR OF THE SUNSET STRIP (메이어 오브 더 선셋 스트립) • Shout! Factory DK34096, 2004년 3월

All The Madmen (Live Intro/Original LP Version) (5'36")

로드니 비겐하이머 전기 영화의 사운드트랙 앨범에는 희귀 자료가 담겨 있다. 보위가 1971년 2월 미국 체류 중 비공개 파티에서 부른 〈All The Madmen〉이 저음질의 토막 형태로 실린 것이다. 이 짧은 실황은 같은 곡의 오리지널 스튜디오 버전으로 자연스럽게 넘어간다.

SHREK 2 (슈렉 2) • Dreamworks/Geffen 9862698, 2004년 5월

Changes (3'22")

《The Shrek 2》 사운드트랙 앨범에는 보위가 버터플라이 부처와 함께한 〈Changes〉가 실렸다.

STEALTH (스텔스) • Epic/Sony Music Soundtrax 5204202, 2005년 7월

(She Can) Do That (3'15")

이 섹션에서는 보위가 다른 아티스트의 작품에 공연자와 프로듀서로 참여한 경우를 다뤘다. 트랙리스트는 보위가 직접 관여한 경우만 표기했다. 루 리드와 이기 팝의 앨범 같은 경우는 보위의 커리어에서 상당히 중요하기 때문에 상세하게 다뤘다. 다른 경우는 1장의 내용을 참고하기 바란다.

필립 글래스, 스파이더스, 사이버너츠, 홀리 홀리의 앨범처럼 보위가 직접 관여하지 않았지만 흥미로운 내용을 담은 앨범도 여기에 포함했다.

ALL THE YOUNG DUDES (모트 더 후플) • CBS 65184, 1972년 9월 [21위]

Sweet Jane | Momma's Little Jewel | All The Young Dudes | Sucker | Jerkin' Crocus | One Of The Boys | Soft Ground | Ready For Love/After Lights | Sea Diver

데이비드 보위가 모트 더 후플과의 관계를 시작한 이야기는 1장의 'ALL THE YOUNG DUDES'에서 다뤘다. 보위가 프로듀스한 이 앨범은 세션을 1972년 5월 14일에 올림픽 스튜디오에서 시작했고 6월과 7월에 트라이던트에서 재개했다. 아니나 다를까 〈Sweet Jane〉 커버도 보위의 아이디어였지만 〈All The Young Dudes〉를 제외하면 동시대에 나온 《Transformer》에 비해 보위의 영향이 부각되지는 않는 편이다. 데이비드는 찰스 샤 머리에게 이렇게 말했다. "내가 많은 곡에 관여해야 할 거라고 생각했어요. 그런데 멤버들이 좋은 분위기를 타서 루 리드 노래 한 곡과 〈Dudes〉 싱글을 제외한 모든 곡을 만들었죠."

이언 헌터는 보위를 "방 안으로 들어와서 마술을 펼치는 몇 안 되는 사람"이라고 표현했다. "그는 호기심이 상당했어요. 빨랐고요. 자신보다 그 사람이 더 많은 걸 안다고 느끼게 되니까 결국 자신을 그 사람에게 맡기는 거죠." 보위를 향한 그의 존경심은 식지 않았지만, 두 사람은 서로에게 뭔가 주문할 거리가 있음을 알고 관계를 항상 조심했다. 헌터는 전기 작가 길먼 부부에게 이렇게 말했다. "그는 드라큘라처럼 빨아들여요. 최대한 빨아들이고 다음 희생자한테 가죠." 이 경우에 보위가 갈구했던 것은 모트와 관객과의 전설적인 관계를 둘러싼 비밀로 보인다. 헌터는 이렇게 말했다. "그는 자기 공연에 난리가 난 적이 없어서 언짢았던 것 같아요. 그의 공연에서는 사람들이 너무 점잖아서 난리를 안 피웠죠." 보위는 모트의 공연을 보고 그들의 "진정성과 순수한 혈기"에 감명받았다고 인정했다. "그들이 그렇게 어마어마한 추종자를 거느리고도 구설수에 오르지 않는 게 참 신기했어요." 보위의 참여로 대중의 인지도는 높아졌다. 하지만 1972년 말에 뉴욕에서 밴드의 다음 싱글을 데이비드가 프로듀스한다는 계획은 토니 디프리스에 대한 헌터의 불신으로 무산되었다.

〈All The Young Dudes〉는 모트 더 후플을 주류 관객에게 소개했고, 이후 밴드는 자신들의 타고난 재능이 과소평가되지 않아야 함을 증명했다. 밴드의 다음 앨범 《Mott》는 차트 7위에 올라 앨범 차트에서 최고 성적을 기록했다. 보위와 헤어지고 자신의 솔로 데뷔작을 발표한 믹 론슨은 1974년에 밴드에 가입했고, 그해 12월 밴드가 해체하고 한참 후에 이언 헌터와 협업을 이어나갔다.

2006년 4월에 나온 재발매반(소니 380925)에는 보위의 오리지널 가이드 보컬을 담은 〈All The Young Dudes〉의 4분 30초짜리 리믹스 버전이 실렸다. 이 버전은 앞서 1998년에 나온 모음집 《All The Young Dudes-The Anthology》에도 실렸다.

TRANSFORMER (루 리드) • RCA Victor LSP 4807, 1972년 11월 [13위]

Vicious | Andy's Chest | Perfect Day | Hangin' Round | Walk On The Wild Side | Make Up | Satellite Of Love | Wagon Wheel | New York Telephone Conversation | I'm So Free | Goodnight Ladies

보위는 자신의 우상이 된 루 리드와 1971년 9월에 처음 만난 후 계속 그와 작업하는 데 집중했다. 리드는 《Hunky Dory》를 처음 듣고 나서 "내가 있는 영역과 똑같은 곳에 다른 누군가가 살고 있음을 알았다"고 이야

기했다. 당연히 그는 〈Queen Bitch〉를 "유난히 좋아했다." 리드의 전기 작가인 빅터 보크리스는 이렇게 설명한다. "리드가 워홀만큼 중요한 협력자를 발견한 결과가 바로 보위였다. 보위가 워홀보다 훨씬 더 상업적일 뿐이었다."

리드는 《Loaded》 작업을 마치고 1970년 9월에 벨벳 언더그라운드를 나왔다. 1971년에 RCA의 데니스 캐츠(보위의 레이블 계약을 체결한 같은 관계자)와 계약을 맺었고, 1972년 1월에 런던에서 솔로 데뷔 앨범 《Lou Reed》를 녹음했다. 일반적인 반응에 따르면 앨범은 볼품없는 재앙이자 벨벳 언더그라운드의 부적격 작품을 재탕한 모음집에 불과했다. 리드가 기타도 치지 않았고, 리처드 로빈슨의 밋밋한 프로듀스가 좋지 않은 영향을 미쳤다. RCA는 《Lou Reed》를 냉대했지만, 훗날 데니스 캐츠의 설명에 따르면 회사가 "보위를 상당히 신뢰했기 때문에 보위가 루와 작업한다면 다음 앨범을 기대해볼 만하다고 판단"했다. 그 결과 1970년대의 손꼽히는 명반이자 보위의 중요한 협업 작품인 《Transformer》가 탄생했다.

1972년 7월 런던으로 날아간 리드는 도착한 지 몇 시간 만에 데이비드의 로열 페스티벌 홀 공연에 게스트로 섰다. 그다음 달 보위가 'Ziggy Stardust' 투어를 치르는 사이에 트라이던트에서 《Transformer》 작업이 시작됐다. 켄 스콧이 엔지니어로 참여한 《Transformer》는 공식적으로 보위와 믹 론슨의 공동 프로듀스 작품이었다. 훗날 스콧은 이 부분에 언짢아하며 이렇게 말했다. "데이비드의 모든 앨범과 동일한 팀워크로 진행됐어요. 그런데 왜 크레딧은 달랐을까요? … 전혀 이해가 안 됐어요." 여러 증언에 따르면 감독은 믹 론슨의 몫이었다. 루 리드도 같은 뉘앙스로 『NME』에 말했다. "확실히 《Transformer》는 내 작품 중에 가장 잘 프로듀스된 앨범이에요. 믹 론슨과 관련이 많은 작품이죠. 데이비드보다 그의 영향이 더 컸지만 둘이 팀으로 있으면 정말 대단했죠." 보위는 리드를 가져다가 보위 자신의 모조품으로 만들려는, 당시 보위에게 흔했던 아이디어를 떨쳐내고자 했다. "내가 할 수 있는 거라고는 일부 곡의 일부 콘셉트를 약간 정의해주고 루가 원하는 방향으로 정리해주는 것뿐이었어요."

세심하고 대립과 거리가 먼 보위와, 자의식이 강하고 냉소적인 리드의 조합은 스튜디오에 불안한 분위기를 야기했다. 안젤라 보위는 이렇게 말했다. "《Trans-former》 세션 중이던 어느 날 스튜디오에서 (루가) 데이비드와 론노에게 화를 내더라고요. 그가 폭발하자마자 나는 문으로 향했죠." 후에 리드는 매체를 통해 데이비드와의 작업이 "정말 즐거웠다"고 밝혔다. "그런데 그 사람은 술에 취하기만 하면 자기를 지키라고 생각해요." 이때만 해도 리드에게 취한다는 건 보위에게나 있는 일이었지만, 켄 스콧은 《Transformer》 세션 내내 리드가 "주구장창 맛이 가 있었다"고 기억했다. "완전히 만신창이였어요."

30년 후, 리드는 보위의 앨범 참여를 두고 이렇게 말했다. "그가 《Transformer》에서 한 작업은 정말 끝내줘요. 그래서 그런 결과물이 나왔죠. 믹 론슨도, 스트링을 예로 들자면, 헐 출신의 작은 사내로서 정말 잘했죠. 재능이 있었어요. … 참 놀라운 일이었던 게 그가 말을 하면 한마디도 이해할 수 없었거든요."

뮤지션은 보위와 리드 쪽에서 두루 섭외되었다. 훗날 《Aladdin Sane》에서 백킹 보컬을 맡는 주아니타 '허니' 프랭클린은 사중창에 참여했다. 〈Space Oddity〉의 베이시스트 허비 플라워스는 〈Walk On The Wild Side〉에서 명품 베이스라인을 선보인 것뿐 아니라 앨범에서 더블베이스와 튜바도 연주했다. 과거에 데이비드에게 색소폰을 가르친 로니 로스는 〈Walk On The Wild Side〉에 연주자로 이름을 올렸고, 믹 론슨은 기타, 피아노, 리코더를 연주했다.

리드는 앨범에 대해 이렇게 말했다. "지난번에는 전부 사랑 노래였는데, 이번에는 전부 증오에 관한 노래예요." 보위 무리의 화려한 매력과 성적 자유가 빛이 바래면서 리드는 괴짜, 하층민, 연인 등을 날카롭게 관찰한 한 묶음의 비네트를 만들었다. 당시 그는 데이비드의 방식에 의심쩍은 반응을 보이며 이렇게 말했다. "노래를 만드는 것은 연극을 만드는 것과 같아요. 자신이 주연을 맡는 거죠. 그리고 가능한 한 최고의 대사를 스스로 만드는 거예요. 그리고 스스로 감독이 되고요. … 나는 내가 곡을 쓰는 대상이 될 아는 사람들을 항상 살펴봐요. 그런 다음에 그 사람들이 되는 거죠. 그래서 내가 그걸 안 하고 있으면 텅 비어버려요. 나만의 성격이 없거든요. 다른 사람들의 성격을 고를 뿐이에요."

데이비드는 "루는 소호, 특히 밤의 소호를 좋아했어요"라고 밝혔다. "뉴욕에 비해 참 신기하다고 여겼죠. 신나게 놀아도 안전하게 있을 수 있어서 좋아했어요. 술꾼, 부랑자, 창녀, 스트립클럽, 심야 술집으로 가

득한데 자기를 갈취하거나 때리는 사람이 없었거든요. 정말 희한했죠." 이것이 《Transformer》의 모든 음에서 나타나는 세계다. 벨벳 언더그라운드와 《Ziggy Stardust》의 얼근한 아수라장인 지저분한 거리의 삶을 사는 주변부 무리가 바로 그곳에 산다. 실제로 성에 대한 리드의 태평스러운 자세는 유행하는 방향을 탔고, 《Transformer》의 제목부터 모든 것은 성전환의 도발적인 개념을 체계적으로 다룬다. 리드는 프레디 버레티 슈트, 검정색 벨벳과 라인스톤 진, 짙은 아이섀도와 검정 립스틱으로 치장한 인물로 자신을 재창조했다. (킹스 크로스 해피니스 시네마에서 열린 공연 중에) 믹 록이 촬영한 《Transformer》 표지 사진에 박제된 이 스타일은 1년 후 배우 팀 커리가 「록키 호러 쇼」에 끌어들였다. 하지만 얼마 후 리드는 자신의 유명한 '록의 유령' 페르소나로 글램 이미지를 강화했다. 훗날 그는 이렇게 말했다. "그런 쇼를 서너 시간 동안 했어요. 그러고 나서 가죽옷으로 돌아갔죠. 우린 그냥 장난치면서 놀았어요. 나는 화장에 관심이 없어요."

보위는 기자들에게 이렇게 말했다. "루와 나 같은 사람들이 시대의 종말을 예고하고 있을 거예요. 루와 나 같은 사람들이 흔해지게 놔두는 사회는 거의 끝났죠. 우리는 정서에 큰 문제가 있는 편집증적인 사람들이에요. 한마디로 걸어다니는 또라이들이죠."

앨범의 대부분이 트라이던트 세션 중에 녹음되었지만, 첫 곡인 〈Vicious〉는 첫 번째 미국 'Ziggy' 투어 초반인 10월 7일에 RCA의 시카고 스튜디오에서 완성되었다. 그다음 달에 나온 《Transformer》는 엇갈린 반응을 얻었다. 『퓨전』은 "존 케일이 제 갈 길을 간 후 루 리드는 자신에게 부족했던 그런 백일몽에 딱 맞는 반주를 (보위와 론슨으로부터) 찾았다"고 밝혔고, 『NME』의 닉 켄트는 이 앨범이 "리드의 모든 스타일을 완전히 패러디한" 작품이라고 이야기했다. 미국에서 나온 다수의 리뷰는 개인적인 불만 때문에 앨범에 날을 세우게 됐다. 그 주인공인 리사 로빈슨은 《Lou Reed》 작업에서 축출된 프로듀서 리처드 로빈슨의 파트너였다. 뉴욕에서 저널리스트 집단을 이끄는 록 음악 작가인 그녀는 동료들에게 이 앨범을 지면에서 혹평하라고 부추겼다. 『뉴요커』의 엘렌 윌리스는 "루 리드에게 무슨 일이 생긴 걸까?" 하고 글을 적었다. "《Transformer》는 끔찍하다. 설득력 없고 타락한 척하는 가사, 설득력 없고 줏대 없는 창법, 확실히 설득력 없는 밴드." 하지만 퀄리티는

드러나게 마련이다. 《Transformer》는 영국에서 13위에 올랐고, 미국에서 29위라는 괜찮은 성적을 올렸다. 그리고 당연히 오늘날에는 록 음악에서 명반으로 꼽히고 있다.

《Transformer》를 완성한 후 보위와 리드는 서로 멀어졌고, 이후 몇십 년 동안 거의 가까이 지내지 않았다. 빅터 보크리스는 1974년 뉴욕에서 있었던 다툼을 기록했고, 1979년 4월 켄싱턴의 한 레스토랑에서 두 사람이 공공연하게 벌인 언쟁에 대해서는 관련 증거가 많다. 다행히도 1997년 1월에 열린 보위의 50세 생일 기념 공연에 리드가 게스트로 출연하면서 모든 불화가 풀렸다. 데이비드가 말했다. "우리 두 사람의 인생에서 참 많은 것이 바뀌었습니다. 그리고 우리는 전에 비해서 다른 사람에게 더 열린 마음을 갖게 되었죠." 데이비드와 이만 커플은 리드와 그의 파트너인 로리 앤더슨 커플과 가까운 친구가 되었다. 이후 보위는 리드의 2003년 앨범 《The Raven》에서 게스트 보컬로 참여했다. 2013년 10월에 루 리드가 숨지자, 보위는 자신의 미디어 침묵을 깨고 그에게 경의를 표했다. "그는 거장이었습니다."

《Transformer》의 2002년 재발매반(RCA 65132)에는 루 리드가 처음 공개하는 〈Hangin' Round〉와 〈Perfect Day〉의 어쿠스틱 데모가 추가되었고, 2004년 10월에는 리믹스곡 〈Satellite Of Love '04〉가 히트하면서 《Transformer》가 영국 차트에 45위로 재진입했다.

RAW POWER (이기 앤드 더 스투지스) • CBS 32083, 1973년 5월

Search And Destroy | Gimme Danger | Your Pretty Face Is Going To Hell | Penetration | Raw Power | I Need Somebody | Shake Appeal | Death Trip

1971년 9월, 보위는 미시간 출신의 하드코어 밴드 스투지스의 주당 보컬리스트이자 이기 팝이라 불리는 제임스 뉴엘 오스터버그를 처음 만났다. 그의 예명은 그가 1964년에 합류한 밴드 이구아나스와 미시간 출신의 마약쟁이 짐 팝을 섞은 결과였다. 그는 주니어 웰스, 버디 가이, 샹그리라스 등 일련의 그룹에서 드럼을 연주한 후 1967년에 사이키델릭 스투지스를 결성하고 미국 록 신의 야만인으로 명성을 높여 나갔다.

폭발적인 프로토-펑크 앨범 두 장을 만든 스투지스는

수많은 '예술적 차이'와 약물 남용을 경험하다가 1971년 8월에 해산했다. 보위가 이기를 만난 시점에 많은 사람은 이미 이기를 더 이상 별 볼 일 없는 인물로, 무대 위에서 보인 폭력적인 기행과 성기 노출로 인한 기소로 악명을 떨쳤을 뿐인 인물로 치부하고 있었다. 1972년 2월, 'Ziggy Stardust' 투어를 시작하면서 보위는 토니 디프리스를 설득해 이기를 런던으로 데려오도록 했다. 이곳에서 이기는 메인맨 수행단의 종신회원이 되었다. 7월 16일 도체스터 호텔에서 열린 보위의 기자 회견에서 이기는 루 리드와 함께 미국 언론인들 앞에 모습을 드러냈다. 이즈음 데이비드는 스투지스의 재결성을 이끌었다(기타리스트 론 애쉬튼이 팀에서 쫓겨난 데이브 알렉산더를 대신해 베이스를 잡았고, 신입 멤버 제임스 윌리엄슨이 애쉬튼의 역할을 인계받았다). 전날 스투지스는 킹스 크로스 시네마에서 광란에 가까운 공연을 선보였는데, 이후 이 공연은 펑크 록의 탄생으로 묘사되었다. 『NME』의 닉 켄트는 이렇게 썼다. "전체 효과는 앨리스 쿠퍼와 「시계태엽 오렌지」를 모두 합친 것보다 더 충격적이었다. 이 사내들이 우스갯소리를 하고 있는 게 아니었기 때문이다."

스투지스는 메인맨과 매니지먼트 계약을 맺고 CBS와 두 장의 앨범을 내기로 계약함으로써 보위의 지원으로 수렁에서 벗어난 연속 세 번째 주인공이 되었다. 훗날 제임스 윌리엄슨은 이렇게 회상했다. "우리는 1만 파운드 계약을 맺었어요. 당시만 해도 엄청난 금액이었죠. 켄싱턴가든스호텔에 있었고, 벤틀리를 모는 사람들이랑 어울렸죠. 알거지 상태에서 나와서 호강했죠. 끝내줬어요."

토니 디프리스는 보위가 앨범을 프로듀스하기를 진심으로 바랐지만 이기는 본인이 씨름해야 하는 프로젝트라고 우기며 그 바람을 일축했다. 1972년 9월 CBS 런던 스튜디오에 자리한 스투지스는 이기의 허무주의적 프로토-펑크 시각으로 가득한 새로운 곡들을 녹음하기 시작했다. 디프리스는 정신이 나간 듯한 결과물을 듣고 충격을 받았다. 이기는 훗날 이렇게 회상했다. "디프리스는 자지러졌어요! 데이비드랑 어울리기에는 그게 너무 폭력적이었죠!" 매니저는 밴드에게 〈Search And Destroy〉와 〈Tight Pants〉의 기본 리프(이후 〈Shake Appeal〉이 된다)를 제외하고 처음부터 다시 시작하라고 명했다. 훗날 이기가 말했다. "그래서 우리는 스튜디오로 가서 녹음을 했어요. 씨발 아주 좆같은 녹음 말이

죠. 메인맨 사람 중에 스튜디오로 온 사람은 아무도 없었던 것 같아요. 우리가 알아서 다 했죠. 보위는 스튜디오에 한 번도 안 왔어요."

그 결과 1973년 5월에 하드코어 컬트 고전인 《Raw Power》가 '이기 앤드 더 스투지스'라는 바뀐 밴드 이름으로 나왔다. 킹스 크로스 공연에서 믹 록이 찍은 사진이 커버에 실렸다. 앨범에서 보위는 믹싱에만 직접 관여했는데, 자신의 첫 미국 투어 중이던 1972년 10월 24, 25일에 할리우드에 위치한 웨스턴 사운드 스튜디오에서 이기와 함께 작업했다. 이기가 녹음 단계에서 경험이 적었던 탓에 믹싱 작업의 선택폭은 좁았다. 보위는 당시를 이렇게 회상했다. "이기가 24트랙짜리 테이프를 가져왔더라고요. 그런데 한 트랙에 밴드를, 다른 한 트랙에 리드 기타를, 또 다른 트랙에 본인의 목소리를 넣어 온 거예요. 24트랙 중에 쓰인 트랙이 세 개밖에 없었죠. 이기가 '이걸로 네가 뭘 할 수 있나 보자'고 하길래 내가 '짐, 믹스할 게 없잖아' 하고 말했죠. 그래서 우리는 보컬을 수도 없이 올렸다 내렸다 했어요." 훗날 론 애쉬튼은 "보위와 이기가 약에 절어 예술가인 척한 믹스"는 자신의 의지와 무관했다고 밝혔다. 그리고 "우리가 앨범을 녹음하면서 대충 믹싱을 했는데 그게 훨씬, 훨씬 더 나았다"며 보위가 "앨범을 좆같이, 정말 좆같이 만들었다!"고 불만을 터뜨렸다. 처음에 이러한 평가에 동의했던 제임스 윌리엄슨은 훗날 감정을 누그러뜨렸다. 2010년 『가디언』을 상대로 이렇게 말했다. "이후 줄곧 우리는 보위가 한 믹스에 불만을 가졌어요. 하지만 믹스가 끝났을 때 우리도 스튜디오에 있었기 때문에 그렇게 많이 불평할 수는 없었죠. 그리고 정말로 보위가 없었더라면 《Raw Power》는 나오지도 못했을 거예요." 이기 팝 본인은 결과에 만족했다. 나중에 밴드의 원래 믹스와 비교해 "데이비드와 내가 그 세션에서 적용했던 게 더 나았다"고 밝혔다. "데이비드의 도움이 컸어요. 그렇게 나온 그 기이하고 특이한 음반이 참 자랑스럽습니다."

1997년에 이기는 《Raw Power》를 다시 한번 믹스했다. 원래보다 훨씬 더 무서운 소음 세례로 나타난 결과는 처음에 대부분의 비평가들로부터 더 나아졌다는 호평을 받았다. 하지만 보위는 1972년 믹스를 계속 선호했다. "흥분 섞인 흉포함과 혼란이 거기서 더 강해요. 그리고 내 생각인데 그게 나중에 펑크가 되는 특징적인 기본 사운드죠." 이기의 1997년 믹스에 비판적인 반응을 보인 인물 중에는 아이러니하게도 한때 오리지널 버

전을 매도하는 데 가장 열을 올렸던 스투지스 멤버 두 사람도 있었다. 제임스 윌리엄슨은 이기의 새로운 믹스를 "구리다"고 생각했다. "전체적으로 보위가 아주 잘했다고 생각한다는 건 꼭 말해야겠네요." 한편 론 애쉬튼은 이기가 "첫 믹스 때 잘린 자기 부분을 전부 복구시켰을 뿐"이라고 말했다. "그리고 나 개인적으로는 말이죠, 젠장, 보위의 믹스가 훨씬 더 좋아요." 머지않아 비판적인 의견은 보위의 원래 작업이 더 좋다는 쪽으로 다시 수렴되었고, 2010년에 나온 《Raw Power: Legacy Edition》에는 그에 걸맞게 다시 보위의 버전이 실렸다.

보위가 부리는 마법은 루 리드와 모트 더 후플에게서 기적을 낳았지만, 《Raw Power》는 두 대륙 모두에서 차트 진입에 실패하며 그 성공을 재현하지 못했다. 몇 년 지나서 이기가 포스트-펑크를 복권했을 때 비로소 앨범에 대한 인지도가 생겼다. 1977년 6월에 다시 발매된 《Raw Power》는 영국 차트 44위까지 올랐다. 하지만 스투지스를 구해내기엔 너무 늦어 있었다. 그룹은 로큰롤의 최대 한도를 재정의한 미국 투어를 진행한 후 메인맨과 갈라섰고 1974년에 활동을 접었다.

NOW WE ARE SIX (스틸아이 스팬) • Chrysalis CHR 1053, 1974년 3월 [13위]

To Know Him Is To Love Him

SLAUGHTER ON 10TH AVENUE (믹 론슨) • RCA Victor APLI 0353, 1974년 3월 [9위]

Growing Up And I'm Fine | Music Is Lethal | Hey Ma Get Papa

그룹 스파이더스 프롬 마스가 해산한 후, 토니 디프리스는 믹 론슨을 솔로로 내세워 스타로 만들고 싶어 했다. 메인맨의 리 블랙 차일더스는 당시를 이렇게 회상했다. "믹 주변에는 항상 비명을 지르면서 따라다니는 여자애들이 많았어요. 토니가 이걸 보고 돈을 벌 수 있겠다고 생각한 거죠." 론슨도 디프리스가 자신의 음악성보다 외적인 능력치에 더 관심을 보였다고 밝혔다. 그는 "그 사람들이 나한테 내가 제2의 데이비드 캐시디가 될 수 있다고 하더라"며 안타까운 듯이 말했다.

흔히들 보위가 론슨의 솔로 활동에 대해 복잡한 감정

을 느꼈었다고 이야기한다. 당시 그의 여자친구였던 아바 체리는 길먼 부부에게 이렇게 말했다. "데이비드는 믹이 스타가 되려고 했던 만큼 자신을 배신했다고 느꼈을 거예요. 하지만 정말 속상해했죠. 정말 정말 속상해했어요." 이런 뒤통수 때리기식의 의견들은 뜨거운 화젯거리가 되긴 했지만 보위가 론슨의 앨범 중 세 곡에 참여했다는 사실과 딱 맞아떨어지진 않는다. 두 사람의 관계가 정말 식어버린 일은 나중에 일어났다. 실제로 보위는 론슨이 솔로 활동을 하고 싶어 한다는 사실을 'Ziggy' 투어 막판에 이미 알고 있었다. 리처드 로저스가 쓴 노래를 앨범의 타이틀곡으로 제안한 사람도 바로 보위였다. 훗날 데이비드는 『Moonage Daydream』에 이렇게 적었다. "나는 그 곡이 담긴 앨범을 사서 믹에게 전했다. 믹은 호텔 방에 혼자 있는 동안 그 곡을 해체하고 본인한테 맞게 편곡하며 시간을 보냈다. 그리고 본인이 작곡에 강하지 않았기 때문에 나에게 몇 곡을 써달라는 부탁을 했고, 당연히 난 그 요청을 받아들였다."

론슨 본인이 프로듀싱과 편곡을 맡은 《Slaughter On 10th Avenue》는 샤토 데루빌에서 《Pin Ups》 세션 직후 녹음되었다. 론슨은 앨범에 트레버 볼더, 앤슬리 던바, 마이크 가슨을 연주자로 끌어들였고, 보위는 1973년 9월에 열렸던 일부 세션에 모습을 드러냈지만 녹음에 직접 참여하지는 않았다. 하지만 보위는 〈Growing Up And I'm Fine〉을 썼고, 론슨과 함께 〈Hey Ma Get Papa〉를 작곡했으며, 이탈리아 노래 〈Lo Vorrei... Non Vorrei... Ma Se Vuoi〉에서 영어 가사를 썼다. 이후 이 곡의 제목은 〈Music Is Lethal〉로 바뀌었다.

《Slaughter On 10th Avenue》는 《Diamond Dogs》보다 두 달 앞선 1974년 3월에 발매되었다. 메인맨의 전폭적인 홍보 지원으로 뉴욕 타임스 스퀘어에 6층짜리 광고판이 서기도 했다. 론슨은 앨범 홍보 차 대대적인 투어를 진행했고, 앨범은 영국 차트 9위에 빠르게 올랐다. 론슨은 카리스마와 재능(그의 탁월한 리드 보컬 실력은 제대로 알려지지 않았다)을 갖추었지만 프런트맨의 위치를 불편하게 받아들였다. 나중에 그는 이렇게 말했다. "나는 가수보다는 연주자, 뮤지션이 맞아요. 나는 내 자신은 물론 다른 사람들까지 속이고 있었던 셈이죠." 1974년 2월에 매인맨은 론슨에 관한 다큐멘터리를 촬영하기 시작했다. 그의 공연 모습을 포착하고 헐에 있는 그의 옛집과 친구들을 찾았다. 영상은 론슨의 솔로 경력과 함께 동력을 잃고 빛을 보지 못했다. 보위의 헤

어 스타일리스트이자 후에 론슨과 결혼을 하게 된 수지 퍼시는 이렇게 말했다. "그 사람은 토니와 메인맨 조직에 떠밀려서 (솔로 활동을) 시작했던 거예요. 데이비드 같은 사람과 활동하다가 나와서 하기에는 정말 힘든 일이었죠. 믹은 준비가 안 되어 있었어요."

《Slaughter On 10th Avenue》는 한 록 기타리스트의 훌륭한 재능을 제대로 선보인 준수하고 탄탄한 앨범으로 남았다. 이 앨범과 탁월한 후속작 《Play Don't Worry》를 놓고 봤을 때 론슨의 솔로 활동이 상대적으로 실패한 이유는 주인공의 재능이 아닌 마케팅에 있었다. 차일더스는 "론슨은 보위가 아니었고, 토니는 그를 파는 방법을 몰랐어요"라고 말했다.

1994년에 나온 믹 론슨의 모음집 《Only After Dark》(GY003)에는 《Slaughter On 10th Avenue》와 세 곡의 라이브 보너스 트랙이 실렸다. 그리고 데드퀵 레이블에서 1997년에 다시 발매한 《Slaughter On 10th Avenue》(SMMCD 503)에는 네 곡의 라이브 보너스 트랙이 실렸다.

WEREN'T BORN A MAN (다나 길레스피) • RCA APL 1 0354, 1974년 3월

Andy Warhol | Backed A Loser | Mother, Don't Be Frightened

《Pin Ups》 세션이 진행되고 있을 때, 데이비드의 전 여자친구이자 당시 메인맨에 소속되어 있던 다나 길레스피는 웨스트 엔드에서 제작된 공연 「지저스 크라이스트 슈퍼스타」에서 메리 막달린 역을 맡고 있었다. 개봉을 앞둔 켄 러셀 감독의 전기 영화 「말러」에서 그녀가 맡은 역할을 홍보하느라 동분서주하던 토니 디프리스는 그녀가 솔로 앨범을 낼 시기가 왔다고 생각했다. 《Weren't Born A Man》은 로빈 케이블과 믹 론슨이 주로 프로듀스를 맡았지만 1971년에 보위가 공동 프로듀스하고 편곡한 세 곡을 포함하고 있다. 그중에 길레스피의 특이한 가창이 담긴 〈Andy Warhol〉은 데이비드가 원래 그녀를 위해 만들고 기타와 백킹 보컬까지 맡은 곡이다. 메인맨이 길레스피를 강경한 동성애자의 분노로 포장해 내놓는 시도를 했지만, 《Weren't Born A Man》은 완전히 실패로 돌아가 보위가 자신의 매니지먼트사와의 무너진 관계를 회복하는 데 아무런 도움이

되지 못했다.

보위와 관련된 세 곡은 시간이 흘러 1994년에 골든 이어스에서 발매한 《Andy Warhol》 CD에 다시 수록되었다.

PLAY DON'T WORRY (믹 론슨) • RCA 빅터 APLI 0681, 1975년 2월 [29위]

White Light/White Heat

믹 론슨의 두 번째 솔로 앨범은 1974년에 트라이던트에서 녹음되었다. 이때 론슨이 《Pin Ups》 세션 중에 녹음되었다가 버려진 〈White Light/White Heat〉 반주를 발견하면서 보위의 관여는 간접적인 수준에 그쳤다. 《Play Don't Worry》는 전작의 성공을 이어 나가지 못했지만 전작처럼 정교하게 만들어진 앨범으로 인정받을 만하다. 1994년에 나온 컴필레이션 앨범 《Only After Dark》(GY003)에는 《Play Don't Worry》와 1975년 12월에 론슨이 커버해 녹음한 〈Soul Love〉를 비롯한 세 곡의 보너스 트랙이 담겨 있고, 데드퀵 레이블에서 나온 1997년도 재발매반(SMMCD 504)에는 아홉 곡의 보너스 트랙이 추가되는 한편 〈Soul Love〉 커버곡이 다시 실렸다.

《Play Don't Worry》 발매 두 달 후 이언 헌터와 투어를 돈 론슨은 앨런 존스와 가진 인터뷰에서 당시 로스앤젤레스에 숨어 한창 코카인에 빠져 있던 전 고용주에 대한 노골적인 의견을 내놓았다. "데이브가 씨발 정신 좀 차렸으면 좋겠어요." 론슨이 화가 나서 말했다. "그 인간 씨발 완전히 혼란에 빠졌어요. 제가 잘 알죠. 그 인간한테는 함께할 만한 좋은 친구가 정말 필요해요. … 그 인간이 지금 당장 이 방에 있었으면, 여기 앉아 있었으면 좋겠네요. 그래야 내가 단단히 한 소리 할 텐데 말이죠." 이러한 론슨의 생각이 전적으로 옳음을 부정할 사람은 아마 없었을 것이다. 특히 보위 본인도 그랬을 것이다. 하지만 이 인터뷰 때문에 두 사람의 관계는 수년 동안 아주 차갑게 식고 말았다.

SPIDERS FROM MARS (더 스파이더스) • Pye NSPL 18479, 1976년

《Spiders From Mars》는 보위나 믹 론슨이 전혀 관여하

지 않은 상태에서 1976년에 무거운 침묵을 깨고 발매되었다. 마이크 가슨, 트레버 볼더, 우디 우드맨시는 보컬리스트 피트 맥도널드와 기타리스트 데이브 블랙과 힘을 모아 만든 이 앨범으로 과거의 영광을 재현하고자 했다. 수익금은 사이언톨로지 교회에 기부되었는데, 가슨이 보위와 활동할 때 우드맨시를 이 종교로 개종시킨 바 있다. 『멜로디 메이커』의 크리스 웰치가 주목할 만한 슬리브 노트("우리 행성에 은하계 리듬을 퍼붓는 이 남자들은 누구인가? 그들의 우주 전화기가 울리면 우리는 답을 해야 할까?")를 썼음에도 (혹은 그 때문인지) 앨범은 실패작이 되었다. 이 앨범은 2000년 6월에 캐슬 뮤직에서 CD 형태의 재발매반(ESMCD 894)으로 나왔다.

이후 우디 우드맨시는 1977년에 솔로 앨범 《U-Boat》를 발매했고, 아트 가펑클과 덱시스 미드나잇 러너스의 작품에서 연주를 했다. 트레버 볼더는 유라이어 힙, 위시본 애쉬 등의 밴드와 함께 작업했다. 두 사람은 1994년에 믹 론슨 추모 공연에서 재결합했고, 이후 데프 레퍼드 멤버들과 뜻을 모아 그룹 사이버너츠를 결성했다. 2013년 5월에 트레버 볼더가 죽은 후, 우드맨시는 또 다른 보위 관련 밴드인 홀리 홀리로 활동에 나섰다(이후 내용 참고).

THE IDIOT (이기 팝) • RCA Victor PL 12275, 1977년 3월 [30위]

Sister Midnight | Nightclubbing | Funtime | Baby | China Girl | Dum Dum Boys | Tiny Girls | Mass Production

《Raw Power》를 기점으로 이기 팝은 메인맨에서 고정으로 관리하는 인물이 되었다. 그는 토니 디프리스로부터 재정적인 도움을 받곤 했고, 보위가 1974년과 1975년에 미국에 잠시 머무르며 마약에 빠져 지낼 때 그와 함께 어울리기도 했다. 하지만 이기는 보위의 지원에 고마움을 느끼면서도 자신이 '메인맨 아티스트'로 묘사되는 게 전혀 맘에 들지 않았다. 훗날 그는 『NME』와 만나 토니 디프리스를 "톰 파커 소령식의 엄청난 집착"을 보이는 "꼭두각시 주인"이라고 표현했다. "우리가 같이 일하는 건 정말 불가능했어요. 그 사람은 내가 꼭두각시가 돼서 어이없는 작업을 하길 바랐죠. 「피터팬」 영화나 뭐 그런 거 말이죠. 하지만 그 사람은 보위를 스타로 만드는 데만 혈안이 돼 있었어요. 보위를 계속 기쁘게 해주려고 나를 붙잡아 두고 있었던 것뿐이에요."

디프리스와 결별한 스투지스는 라이브 앨범 《Metallic KO》를 기념해 미국 투어를 돈 후 1974년 초에 해체했다. 그리고 1975년 5월, 약물에 제대로 찌들어 있던 데이비드와 이기는 로스앤젤레스에서 신곡 녹음을 시도했다가 실패했다(1장의 'MOVING ON' 참고). 신경 쇠약 직전까지 간 이기는 해가 가기 전에 UCLA의 신경정신연구소로 자발적으로 들어가 메타돈 치료로 헤로인에서 벗어나고자 했다. 이때 이기를 보러 연구소를 찾아간 몇 안 되는 사람 중에 보위가 있었다. 그리고 1976년 'Station To Station' 투어를 같이 다니자는 데이비드의 제안을 승낙했을 때 이기는 완벽하게 나은 상태는 아니었지만 전보다 더 건강해져 있었다. 투어 리허설 기간에 보위, 이기, 카를로스 알로마는 이기의 다음 앨범에 들어가게 되는 〈Sister Midnight〉을 작곡했다.

파리에서 'Station To Station' 투어가 끝나고 한 달후인 6월 말, 샤토 데루빌 스튜디오에서 세션이 시작됐다. 보통 데이비드가 음악적 키를 잡고 작곡과 반주 편곡에 나서는 반면, 이기는 스튜디오 바닥 위에서 큰 종이에다 가사를 적었다. 가끔 두 사람의 역할이 바뀌기도 했다. 훗날 이기는 이렇게 말했다. "사람들이 생각하는 것과 반대로, 가사에 대한 많은 아이디어가 보위한테서 나왔고, 음악에 관한 많은 아이디어가 나한테서 나왔어요." 크게 봤을 때 앨범은 두 사람의 노력이 빚어낸 작품이었다. 보위는 백킹 보컬뿐 아니라 기타, 신시사이저, 색소폰 연주까지 했다. 그 외에 드러머 미셸 상탕절리와 베이시스트 로랑 티볼트가 참여했는데, 티볼트는 과거에 파리 출신 프로그레시브 록 그룹 마그마의 일원으로 있었고, 당시에는 샤토의 책임 사운드 엔지니어로 있었다. 녹음이 마무리 단계에 접어들었을 때, 보위는 자신이 리듬 파트 뮤지션으로 신뢰하던 데니스 데이비스와 조지 머리를 끌어들여 두 곡에 사운드를 덧입혔다.

8월에 세션은 뮌헨의 뮤직랜드 스튜디오로 잠시 장소를 옮겼다. 이곳에서 보위는 훗날 함께 작업하게 될 조르조 모로더를 만나게 된다. 모로더는 당시 유럽을 휩쓸고 데이비드의 새 작업에도 영향을 미치고 있던 '디스코 리듬' 스타일에 상당한 지분을 갖고 있었다. 새로운 장소에서 이기와 데이비드는 보컬 작업을 했고, 기타리스트 필 파머의 연주를 추가로 덧입혔다. 이어서 두 사람은 베를린의 한자 스튜디오에서 토니 비스콘티를 만나 믹싱과 포스트 프로덕션 작업을 진행했다. 훗날 비스콘티는 당시 녹음 상태가 미덥지 못했고 믹싱이 "구

조 작업"과 같았다고 전했다.

《The Idiot》은 이기와 데이비드 모두에게 창작열로 불타는 한 해의 시작점이 되었다. 1977년 가을까지 두 사람은 최소 네 장의 앨범을 만들었다. 비스콘티에 따르면, 회복을 시작한 두 사람은 상호 지원으로 이어진 "창의적 관계"를 만끽하면서 "서로 정말 제대로 영감을 주고받았다." 전해에 아첨꾼, 마약상, 사기꾼들에게 둘러싸여 지낸 데이비드는 진정한 우정을 몹시 필요로 했고, 그것을 이기에게서 발견했다. 훗날 그가 회상한 바에 따르면, 이기 특유의 거친 남자 이미지 뒤에는 "약물 문제를 겪고 있지만 뿔테 안경에 독서 욕구가 강한 고독하고 조용한 사내"가 있었다. 이어진 《Low》 세션 중에 데이비드가 베를린의 대로변에 있는 아파트로 이사했을 때, 이기도 같은 건물에 아파트를 구했다.

훗날 이기는 《The Idiot》 세션을 이렇게 이야기했다. "보위는 나한테 몰두의 기회를 줬어요. 나한테 재능이 있다고 생각했기 때문이죠. 내가 스스로 정신병원에 들어가서 그가 나를 잘 봐준 것 같아요." 이기는 보위가 "내게 주어진 마지막 기회였다"고 거리낌 없이 인정했다. "우리한테는 밴드가 없었어요. 뜨개질 같은 거 하는 작은 노부인 둘처럼 우리 둘만 그 앨범에 있었죠. 제임스 윌리엄슨(스투지스 멤버)을 포함해서 내가 아는 혈기왕성하고 쌩쌩한 기타 연주자 중에 기타를 가장 혈기왕성하고 쌩쌩하게 잘 치는 사람이 바로 데이비드예요."

2007년에 『롤링 스톤』과 만난 이기는 1970년대 중반에 보위와 진행한 협업의 본질을 자세하게 이야기했다. "한 가지 확실하게 이야기할 수 있는 건 말이죠, 3년 동안 내가 실험 대상이었다는 거예요. 그는 자기가 새로운 아이디어를 떠올렸는데 어떻게 시작할지 모르겠다 싶으면 내 프로젝트에서 비슷한 방식으로 뭔가 하나를 쓰거나 편곡했어요. 사람들과 작업하는 시간을 갖고 나랑 먼저 일을 벌였죠. 그림이 그려질 때까지 말이죠. 그런 다음에 그 사람들과 자기 앨범을 만들었어요. 참 실리적이었죠. 솔직히 난 그가 가진 넘치는 재능과 아이디어의 배출구 역할을 했어요. 내가 원했던 건 더 모호하고 기이한 아이디어였고요. 그가 나한테서 아이디어를 얻었는지에 대해서 말하자면, 그는 모두에게서 아이디어를 빨아들였어요. 모든 게 대상이 됐죠."

1977년 3월에 발매된 《The Idiot》은 영국 차트 30위와 미국 차트 72위라는 평범한 성적을 기록했다. 그래도 이기가 두 나라에서 차트에 오른 경우는 이때가 처음이었다. 앨범 커버에는 앤디 켄트가 촬영한 흑백 사진이 실렸는데, 사진에서 이기는 고통스러우면서 뻣뻣한 포즈를 취하고 있다. 이 앨범 커버는 에리히 헤켈의 그림인 〈Roquairol〉에서 영감을 받은 결과였다. 광기를 그린 이 충격적인 작품은 베를린에 위치한 브뤼케 박물관에서 소장 중인데, 데이비드와 이기가 이 그림을 정말 좋아했다고 한다. 실제로 〈Roquairol〉은 장 폴이 쓴 19세기 독일 소설 『Titan』에 등장하는 완전히 미친 인물이다. 그리고 헤켈은 친구인 에른스트 루드비히 키르히너를 그림의 모델로 썼는데, 브뤼케 유파의 동료 창시자인 키르히너 역시 정신 질환을 겪었다. 훗날 데이비드는 같은 그림을 두고 자기만의 변형태로 포즈를 취해 《"Heroes"》 재킷에 실었다.

《The Idiot》은 데이비드가 전례 없는 전방위 참여로 두각을 나타냈기 때문에 보위 광팬들에게 필수 소장품으로 꼽힌다. 그는 앨범을 프로듀스했을 뿐 아니라 모든 곡에서 공동 작곡자, 연주자(그의 기타 실력은 《Diamond Dogs》 때보다 더 주목하지 않을 수 없는 증거를 남긴다)로 참여했고, 도처에서 확실한 백킹 보컬을 선보인다. 앨범은 이기 팝의 유별난 개성으로 가득하지만 그의 다른 작품들과 조화를 이루지 못한다. 여러모로 봤을 때 보위의 프로젝트로, 《Station To Station》과 《Low》 사이의 발판으로 이해하는 것이 더 낫다. 더 중요한 점은 이 앨범이 명반이고, 〈China Girl〉의 원곡이 담긴 앨범으로 주로 알고 있는 보위 팬들에게 더 깊은 이해가 필요한 작품이라는 사실이다.

《The Idiot》은 하나의 본보기로서 많은 아티스트에게 영향을 미쳤다. 가장 대표적인 경우가 그룹 조이 디비전이다. 그들의 데뷔 앨범 《Unknown Pleasures》는 〈Nightclubbing〉과 〈Mass Production〉 같은 트랙의 차가운 사운드스케이프와 가차 없는 퍼커션에서 큰 영향을 받았다. 1980년 5월 18일 밴드의 골칫거리 보컬 이언 커티스가 맨체스터 자택에서 스스로 목숨을 끊었을 때, 그의 레코드 플레이어에는 《The Idiot》이 걸려 있었다.

LUST FOR LIFE (이기 팝) • RCA PL 12488, 1977년 9월 [28위]
Lust For Life | Sixteen | Some Weird Sin | The Passenger | Tonight | Success | Turn Blue | Neighborhood Threat | Fall In Love With Me

1977년 4월 이기 팝의 투어가 끝난 후, 보위와 이기는 베를린의 한자 스튜디오에 모여 이기의 다음 앨범 작업을 시작했다. 〈Turn Blue〉, 〈Some Weird Sin〉, 〈Tonight〉은 투어 중에 시험을 거쳤고, 앨범에 들어갈 만한 다른 곡들은 곧 모습을 드러냈다. 《Lust For Life》 세션은 2주 반 만에 끝났고, 이때 이기는 스튜디오 워커홀릭으로 알려진 데이비드의 평판을 능가할 정도로 작업에 임했다. 모든 보컬은 즉석에서 원 테이크 만에 녹음되었다.

이기는 이렇게 말했다. "앨범 작업 중에 밴드와 보위는 스튜디오를 떠나서 자러 갔지만 난 안 그랬어요. 다음 날 그 사람들보다 한 발 더 앞서기 위해 계속 작업을 했죠. … 자, 보세요. 보위는 정말 엄청 빨라요. 후딱후딱. 생각이 정말 빠르고, 행동이 정말 빠르고, 정말 활동적이고, 정말 예리해요. 나는 보위보다 더 빨라야 한다는 것을 깨달았어요. 안 그러면 그게 누구의 앨범이 됐겠어요?" 여기에는 《The Idiot》이 이기의 앨범이 아니었다는 암묵적인 함축이 있다. 실제로 1977년에 보위 본인도 그 부분을 인정했다. "《The Idiot》에는 필요 이상으로 내가 조금 많이 들어갔던 것 같아요. 하지만 이기가 빠르지 못했기 때문에 더 그랬다고 봐요. … 《Lust For Life》는 이기가 오랫동안 해온 그 무엇보다 훨씬 더 예전 이기 같다고 생각해요." 그의 말이 맞았다. 《Lust For Life》는 다른 작품에 비해 더 독자적인 작품임을 즉각 드러낸다. 편곡은 완전한 보위 작품에서 기대할 수 있는 것보다 더 자유롭고 강렬하며, 그 질감은 섬세함이 덜하다. 명곡 〈The Passenger〉를 비롯한 두 곡은 데이비드의 참여 없이 쓰인 반면, 다른 곡들은 데이비드의 음악에 이기가 가사를 쓰는 패턴을 그대로 유지했다. 보위는 피아노를 연주했고, 그의 백킹 보컬은 《The Idiot》의 경우와 마찬가지로 들으면 바로 알 수 있다.

밴드에는 이기의 투어에 참여한 멤버들이 그대로 참여했고, 여기에 보위의 오른팔이라 할 수 있는 카를로스 알로마가 추가되었다. 프로듀서는 "뷰레이 브라더스(Bewlay Bros)"라고 표기되었는데, 이는 데이비드, 이기, 엔지니어 콜린 서스턴을 가리킨다. 또 한 번 앤디 켄트가 촬영한 재킷 사진은 《The Idiot》에 나타난 고통스러운 자세와 현저한 대조를 이루었다. 건강하게 씩 웃고 있는 이기의 모습이 담긴 솔직한 인물 사진은 확신, 부활, 성공이라는 앨범의 분위기를 반영했다.

《Lust For Life》에는 〈Tonight〉과 〈Neighborhood Threat〉의 오리지널 버전(그리고 물론 데이비드가 1996년 라이브 세트에 추가한 타이틀곡)이 담겨 있다. 그리고 후에 등장하는 그룹 틴 머신의 멤버 네 사람 중 세 사람이 이 앨범에 참여했음을 잊어서는 안 된다. 그 자체에서 주목할 점은 없을지 모르지만, 《Lust For Life》는 확실히 다르다. 에너지와 활기가 넘치는 이 앨범은 2016년에 나와 호평을 받은 앨범 《Post Pop Depression》 전까지 이기 팝이 기록한 최고 순위 작품이었다.

TV EYE (이기 팝) • RCA PL 12796, 1978년 5월

TV Eye | Funtime | Sixteen | I Got A Right | Lust For Life | Dirt | Nightclubbing | I Wanna Be Your Dog

《TV Eye》는 이기 팝의 1977년 투어 중 두 번의 공연에서 선별된 곡들로 구성되어 있다. 수록곡 중 보위는 네 곡에만 참여했다(〈TV Eye〉, 〈Funtime〉, 〈Dirt〉는 3월 21일에 클리블랜드에서 녹음되었고, 〈I Wanna Be Your Dog〉는 3월 28일에 시카고에서 녹음되었다). 크레딧을 보면 보위는 한자에서 앨범 전체를 공동 프로듀스하고 믹싱했다. 하지만 『The Complete Iggy Pop』의 저자 리처드 애덤스는 여기에 의구심을 갖는다. "1977년 3월 곡들은 확실히 스튜디오 작업을 조금 거쳤다. 하지만 보위가 참여하지 않은 1977년 10월 곡들은 완전히 날것이다. 분명히 후속 작업을 거치지 않았고, 공식 라이브 앨범에서 기대할 만한 수준에 미치지 못한다." 이기의 1977년 투어 중 다른 날에 녹음된 부틀렉은 많이 남아 있고, 그중 여러 사례가 공식 모음집에 실렸다. 자세한 내용은 이후 내용 참고.

PETER AND THE WOLF (유진 오르먼디/필라델피아 오케스트라) • RCA RL 12743, 1978년 5월 • BMG 82876623572 2, 2004년 6월

1977년 12월에 뉴욕으로 간 보위는 프로코피예프의 '어린이를 위한 클래식'을 새로 녹음하는 작업에서 내레이션으로 참여했다. RCA가 작업 참여자로 고민한 후보군 중에서 보위는 피터 유스티노프, 알렉 기네스에 이은 세 번째 선택지였고, 그 음반을 자기 아들에게 주는 크리스마스 선물이라고 표현했다. 뒷면에 벤자민 브리튼의

〈The Young Person's Guide To The Orchestra〉를 실은 이 앨범은 미국 차트에서 136위를 기록했다. 존 길구드의 완벽에 가까운 녹음에 비할 바는 아니지만, 보위의 내레이션은 나름대로 매력이 있다. 이 앨범은 마크 볼란, 빙 크로스비, 마를렌 디트리히 등 보위가 예상 밖의 다양한 인물과 협업을 보이던 시기에 나온 수작이자 매력적인 수집 대상이다.

SOLDIER (이기 팝) • Arista SPART 1117, 1980년 1월 [62위]

Play It Safe

BLAH-BLAH-BLAH (이기 팝) • A&M AMA 5145, 1986년 10월 [43위]

Real Wild Child (Wild One) | Baby, It Can't Fall | Shades | Fire Girl | Isolation | Cry For Love | Blah-Blah-Blah | Hideaway | Winners And Losers | Little Miss Emperor

영화 「철부지들의 꿈」과 「라비린스」 촬영으로 1985년 대부분을 보낸 데이비드는 그해 11월에 뉴욕을 찾아가 이기 팝을 만났다. 이기가 섹스 피스톨스의 전 멤버인 스티브 존스와 만들고 있던 신곡들을 듣고 강한 인상을 받은 데이비드는 이기의 새 앨범에 공동 작곡과 프로듀싱을 하겠다고 나섰다. '내가 이걸 정말 상업적으로 만들어 줄 수 있어'라고 공표하는 듯했다. 두 사람은 카리브해에서 크리스마스 유람선 여행을 하고 스위스에서 스키 여행을 하면서 1986년 4월 마운틴 스튜디오에 가져갈 여러 신곡을 만들었다. 이듬해 데이비드는 당시를 이렇게 회상했다. "우리는 각자의 이성을 데리고 그 슈타드에 가서 석 달 동안 스키 휴가를 즐겼어요. 나는 거기에 네 곡을 가져갔죠. 우리는 밤에 곡을 쓰고, 낮에 스키를 탔어요. 그러고 나서 몽트뢰로 내려가서 《Blah-Blah-Blah》를 녹음했죠. 작업이 너무 잘돼서 내 앨범(《Never Let Me Down》)을 같은 방식으로 녹음해야겠다고 생각했어요."

보위와 팝의 세 번째 대형 협업으로 자리한 이 앨범은 《The Idiot》의 경우보다 보위의 영향력을 덜 받았지만 당시 데이비드의 관심사만큼은 강하게 드러났다. 보위의 신병 뮤지션인 케빈 암스트롱과 에르달 크즐차이는 스티브 존스와 함께 호흡을 맞췄다. 일반적으로 당시 보위의 재능은 《Never Let Me Down》보다 《Blah-Blah-Blah》에서 설득력 있게 나타난다고 여겨졌다.

《Blah-Blah-Blah》는 미국 차트에서 75위를 기록했다. 10년 전 《The Idiot》 이후 이기가 모국에서 거둔 가장 좋은 성적이었다. 이기는 영국에서도 이 작품으로 《Lust For Life》 이후 가장 큰 두각을 보였고, 첫 히트 싱글로 〈Real Wild Child〉를 탄생시켰다. 보위는 그의 친구를 다시 한번 상업적으로 구해냈지만, 이기의 많은 골수팬은 《Blah-Blah-Blah》를 변절로 여겼다. 수년 후에 이기 본인도 보위의 영향력이 압도적이었다고 주장하며 그 앨범에 긍정적인 반응을 보이지 않았다. 준수하지만 너무 다듬어진 《Blah-Blah-Blah》가 이기 버전의 《Let's Dance》일뿐 아니라 「Top Of The Pops」에 출연하고 데보라 해리와 듀엣곡을 녹음하는 데 딱 어울리는, 새로 깔끔하게 단장한 이기 팝의 등장을 알리는 전조였다는 느낌은 분명히 있다. 그리고 이 앨범은 15년 동안 불규칙하게 이어진 이기와 데이비드의 협업에 마침표를 찍었다. 데이비드가 마지막으로 커버한 이기의 곡은 《Never Let me Down》에 실은 〈Bang Bang〉이었다.

이후 수십 년 동안 두 사람의 사이는 요원했다. 2002년에 데이비드로부터 멜트다운 페스티벌 출연을 제의받은 이기는 선약 때문에 그 제안을 받아들이지 못했다. 그리고 2010년에 이기는 보위를 언제 마지막으로 보았는지에 대한 질문을 받았을 때 이렇게 답했다. "기억이 안 나요. 7년 전쯤에 전화로 이야기를 나눴고요. 그에게 내 번호가 있어서 통화를 했죠. 아주 사이좋게 편한 대화를 나눴어요. 그는 그 나름의 인생을 살고, 나는 내 나름의 인생을 살고 있죠. 지금 당장 거기에 교차점은 없네요." 이기의 2016년 명작 《Post Pop Depression》은 영국에서 5위, 미국에서 17위에 오르며 이기의 커리어 사상 최고의 히트 앨범이 되었다. 보위가 《Blackstar》를 만들고 있을 때와 정확히 같은 시기에 녹음된 이 앨범은 이기가 데이비드와 베를린에서 함께한 기억을 떠올리며 만든 〈German Days〉라는 곡도 담고 있다. 보위가 숨진 후, 이기는 이렇게 말했다. "데이비드와 나눈 우정은 내 인생의 빛이었어요. 난 그렇게 뛰어난 사람을 본 적이 없어요. 그는 최고였죠."

LIVE IN EUROPE (티나 터너) • Capitol ESTD 1, 1988년 3월 [8위]

Tonight | Let's Dance

이 라이브 앨범은 1985년 3월 23일 버밍엄 NEC에서 열린 티나의 콘서트에 보위가 게스트로 출연한 부분을 담고 있다.

YOUNG LIONS (애드리언 벨루) • Atlantic 7567 820992, 1990년 7월

Pretty Pink Rose | Gunman

1990년 1월, 보위는 자신의 'Sound+Vision' 투어 기타리스트 애드리언 벨루를 위해 두 곡을 녹음했다. 낙천적인 벨루는 이렇게 설명했다. "내가 데이비드 보위의 사이드맨으로 돌아갈 것처럼 보이고 싶진 않았어요. 이 투어가 이해될 수 있게 데이비드가 와서 내 음반에 뭔가를 한다면 좋겠다고 우리는 생각했죠."

"LOW" SYMPHONY (필립 글래스) • Point Music 438 150-2, 1993년 • Decca 475 075-2 PM2, 2003년 8월 (2CD 세트) • MOV MOVCL009, 2014년 6월 (Vinyl)

Subterraneans | Some Are | Warszawa

1979년 존 케일의 콘서트에서 보위와 가볍게 협업한 필립 글래스는 1992년 봄에 《"Low" Symphony》를 작곡하고 녹음했다. 글래스는 자신의 작품을 한 번도 '교향곡'이라고 칭한 적이 없고, 클래식의 기득권층에게 생경한 권역에서 유래한 작품을 그 용어로 지칭한다는 데에는 "암시적인 이념적 취지"가 있다고 이야기했다. "재능과 우수함은 가장 기이한 곳에 나타나는 고약한 버릇이 있어요. 보위와 이노의 《Low》 앨범의 경우, 내가 보기에는 거기에 재능과 우수함이 분명하게 드러나 있죠. 미술학교를 다닌 한 사람과 정식 음악 교육을 안 받은 사람이 쓴 음악이라는 사실과는 무관하게 말이죠. 내 세대는 우리한테 뭐가 좋고 나쁜지 말하는 교수들한테 아주 질렸어요. 그래서 《"Low" Symphony》를 쓰겠다는 내 결심에 당연히 그 모든 게 함축되었죠."

글래스가 우려한 단체의 반발은 쉽게 찾아볼 수 있었다. 여러 관현악단이 자신들은 로큰롤을 하지 않는다는 뉘앙스의 의견과 함께 완성된 악보를 돌려보냈기 때

문이다. 글래스는 이렇게 생각했다. "그러니 기본적으로 그 사람들은 악보를 펼쳐보지도 않은 셈이죠. 베이스, 드럼, 데이비드 보위의 노래라고 생각했어요." 결국 그 관현악곡은 뉴욕에 위치한 작곡자 소유의 룩킹 글래스 스튜디오에서 브루클린 필하모닉 오케스트라가 녹음했고, 그의 포인트 뮤직 레이블에서 1993년에 발매되었다.

글래스는 이렇게 설명했다. "음반의 연주곡 세 곡에서 테마들을 뽑아낸 다음에 내 작품이랑 섞어서 관현악곡 세 악장의 기본으로 활용했어요. 그것들을 내 작품처럼 다루고 가능하면 내 작곡 취향에 맞게 바꾸는 것이 내 접근법이었죠. 하지만 실제로는 보위와 이노의 음악이 내 작업 방식에 확실한 영향을 미쳤어요. 그래서 가끔 음악적으로 놀라운 결론에 다다르기도 했죠. 결국 나는 내 음악과 두 사람의 음악 사이의 진정한 협업에 이르렀던 것 같아요."

글래스의 이야기에서 분명히 드러나는 것처럼 《"Low" Symphony》는 브라이언 이노의 기여도를 보위의 기여도와 동등하게 받아들이고, 세 사람 모두의 초상화를 앨범 커버에 드러낸다. 보위는 고전예술 형식을 실험하는 어떤 의사가 자신의 작품을 개조해냈다고 대놓고 아첨했다. 《"Low" Symphony》는 글래스의 친숙한 작곡 기법뿐 아니라 보위의 멜로디 감성의 강점까지 아우름으로써 보위의 열혈 팬들에게 흥미를 주는 것을 넘어서 그 자체로 진정하고 본질적인 가치를 갖는다. 특히 새롭게 해석된 〈Some Are〉는 《Music In Twelve Parts》와 《Koyaanisqatsi》의 전통을 잇는 글래스식의 '축적된' 오케스트레이션을 담은 클래식 작품이다.

2002년 6월 13일 로열 페스티벌 홀에서 런던 신포니에타가 보위의 멜트다운 페스티벌 프로그램의 일환으로 《Low》와 《"Heroes"》 관현악 공연을 선보였다. 두 관현악곡은 2003년에 더블 CD 세트로 재발매되었다.

WILD ANIMAL (이기 팝) • Revenge MIG 50, 1993년

Raw Power | 1969 | Turn Blue | Sister Midnight | I Need Somebody | Search And Destroy | TV Eye | Dirt | Funtime | Gimme Danger | No Fun | I Wanna Be Your Dog

이 '반'공식 부틀렉 발매작은 1977년 3월 21일 또는 22일(의견이 분분하다)에 클리블랜드에서 녹음되었고, 보위가 계속 키보드를 맡았다. 동일한 녹음이 이어진 발매

작 《Suck On This!》와 《Nights Of The Iguana》에 실렸다(이후 내용 참고).

SUCK ON THIS! (이기 팝) • Revenge TMIMIG 50, 1993년 8월

앞선 작품의 재발매반이다.

HEAVEN AND HULL (믹 론슨) • Epic 4747422, 1994년 5월

Like A Rolling Stone | Colour Me | All The Young Dudes

믹 론슨은 보위와 함께한 4년 동안 자신의 엄청난 재능을 제대로 발휘하지 못했지만, 이언 헌터와 지속적으로 가진 파트너십과 일련의 인상적인 협업(밥 딜런의 '올스타 1975-1976' 투어에서 조니 미첼, 레너드 코언 같은 아티스트와 어울려 리드 기타를 맡았고, 후에 데이비드 요한슨, 존 멜렌캠프, 모리세이 등 다양한 가수의 작품에서 프로듀서를 맡았다)은 무시할 수 없는 유산을 남겼다. 론슨의 마지막 솔로 앨범은 그가 죽은 후 1994년에 나왔는데, 세 곡에 참여한 보위를 비롯해 조 엘리엇, 피터 눈, 크리시 하인드, 존 멜렌캠프 등이 앨범에 참여했다. 판매 수익금은 암 자선 단체인 TJ 마텔 재단에게 돌아갔다. 홍보용 CD 《The Mick Ronson Story… Heaven And Hull》(Epic 6143)에는 보위의 짧은 인터뷰가 실렸다.

ANDY WARHOL (다나 길레스피) • Golden Years GY001, 1994년

Andy Warhol | Backed A Loser | Mother, Don't Be Frightened

다나 길레스피의 앨범 《Weren't Born A Man》과 《Ain't Gonna Play No Second Fiddle》을 아우른 이 모음집에는 보위와 관련해 녹음된 세 곡이 모두 담겨 있다.

ONLY AFTER DARK (믹 론슨) • Golden Years GY003, 1994년
Growing Up And I'm Fine | Music Is Lethal | Hey Ma Get Papa | White Light/White Heat

이 두 장짜리 앨범은 믹 론슨의 솔로 앨범인 《Slaughter On 10th Avenue》와 《Play Don't Worry》, 그리고 특별 선곡된 보너스 트랙을 포함하고 있다.

THE SACRED SQUALL OF NOW (리브스 가브렐스) • Upstart U20, 1995년 9월 (미국)

You've Been Around | The King Of Stamford Hill

PEOPLE FROM BAD HOMES (아바 체리 앤드 더 애스트러네츠) • Golden Years GY005, 1995년 • Black Barbarella Records BBarbcd001, 2010년

I Am Divine | I Am A Laser | Seven Days | God Only Knows | Having A Good Time | People From Bad Homes | Highway Blues | Only Me | Things To Do | How Could I Be Such A Fool | I'm In The Mood For Love | Spirits In The Night

1973년 10월부터 1974년 7월까지 보위는 여자친구 아바 체리와 학교 친구 제프리 맥코맥을 가수로 데뷔시키려는 작업에 매달렸다. 체리의 뉴욕 출신 친구 제이슨 게스를 포함한 세 사람은 애스트러네츠라는 팀 이름으로 「The 1980 Floor Show」의 백킹 보컬리스트로 데뷔했다. 1973년 12월에 데이비드는 세 사람과 함께 올림픽 스튜디오에 들어가 여러 곡을 프로듀싱하기 시작했고, 여기에 《Diamond Dogs》 참여진인 앤슬리 던바, 허비 플라워스, 마이크 가슨, 그리고 「The 1980 Floor Show」와 아놀드 콘스의 기타리스트 마크 프리쳇을 참여시켰다. 나중에 아바 체리는 폴 트린카에게 이렇게 말했다. "다들 좋은 사람이었어요. 우린 참 멋진 시간을 보냈고요. 데이비드는 앨범에 최고의 뮤지션만 들이고 싶어 했어요. 정말로 좋은 의도를 가지고, 정말로 세련된 사운드를 가진 앨범을 만들고 싶어 했죠."

데이비드가 《Diamond Dogs》 작업에 치중하면서 프로젝트는 동력을 잃었고, 녹음은 그다음 해까지 연기되었다. 'Diamond Dogs' 프로젝트의 붙박이 멤버였던 아바 체리와 (이제 '워렌 피스'라는 이름으로 불리는) 제프리 맥코맥 두 사람은 1974년 7월에 필라델피아에 위치한 시그마 사운드에서 보위의 음악 감독 마이클 케이먼의 도움으로 녹음을 재개했다. 그즈음 아바가 브로드웨이 리바이벌 작품인 (「The Wiz」를 흑인 위주로 각색한 듯한) 「오즈의 마법사」에서 도로시 역할을 맡을

것이라는 기사가 나왔지만, 보위의 대필 작가가 『미라벨』 독자들에게 "그녀는 막판에 그 쇼에서 손을 떼기로 했고, 지금 내 백업 싱어 겸 댄서가 되어 있다"라고 말한 것이 현실로 이루어졌다.

맥코맥과 체리는 보위의 공연에서 계속 백킹 보컬을 맡았지만, 애스트러네츠 프로젝트는 묻히고 말았다. 그로부터 20여 년이 지난 후, 《Santa Monica '72》와 《RarestOneBowie》를 포괄한 메인맨의 'Golden Years' 시리즈에서 결국 당시 녹음을 모은 앨범이 《People From Bad Homes》로 나왔다. 이 앨범은 매우 흥미롭다. 〈Scream Like A Baby〉와 〈Somebody Up There Likes Me〉의 원래 버전인 〈I Am A Laser〉와 〈I Am Divine〉(CD 시작 부분에 삽입된 히든 트랙), 그리고 보위의 첫 비치 보이스 리메이크 곡 〈God Only Knows〉가 대표적이다. 스튜디오에서 있었던 잡담이 앨범 여기저기서 노래 안에 섞인 형태로 나타나곤 하는데, 여기서 데이비드의 음성을 들을 수 있다. 하지만 사실 미완성 트랙의 믹싱은 아주 기본적인 수준이고, 이 앨범을 통해 체리와 그녀와 함께 입을 맞췄던 남성들에게는 보위의 노래 후배들이 대부분 갖고 있던 재능이 부족했음을 알 수 있다. 이 앨범은 더 펑키(funky)한 페달 기타 트랙이 담긴 《Diamond Dogs》와 더 부드러운 소울 곡이 담긴 《Young Americans》 사이에서 보위가 음악적으로 변화한 순간을 포착해낸 아주 흥미로운 녹음 모음집이다. 하지만 그 시기에 나온 그의 주요 작품만큼 절박하거나 세련된 면모는 전혀 없다.

이후 아바 체리 앤드 애스트러네츠의 노래 네 곡이 2006년 컴필레이션 앨범 《Oh! You Pretty Things》에 수록되었고, 《People From Bad Homes》의 수록곡을 다른 순서로 정리해 《The Astronettes Sessions》 리마스터 CD는 2010년에 모습을 드러냈다.

"HEROES" SYMPHONY (필립 글래스) • Point Music PCHP 1824, 1997년 5월 • Decca 475 075-2 PM2, 2003년 8월 (2CD 세트) • MOV MOVCL015, 2015년 3월 (Vinyl)

"Heroes" | Abdulmajid | Sense Of Doubt | Sons Of The Silent Age | Neuköln | V-2 Schneider

1997년에 필립 글래스는 《"Low" Symphony》의 다음 작업을 흐름에 맞게 진행했다. 다시 한번 브라이언 이노

가 보위와 함께 동등한 위치로 크레딧에 올랐고, 세 사람이 모두 표지에 실렸다. 이제 《Low》와 《"Heroes"》를 "우리 시대의 새로운 고전 중 일부"라고 표현한 글래스는 이번에는 다른 지침에 맞춰 곡을 만들었다. 프로젝트에 착수한 지 얼마 지나지 않았을 때, 그는 친구이자 뉴욕 출신의 아방가르드 안무가인 트와일라 샤프에게 작업 이야기를 꺼냈다. "그랬더니 그녀가 바로 자신의 새로운 안무 단체에 《"Heroes"》를 필요로 했어요. 그리고 나서 곧 둘이 데이비드를 만났죠. 데이비드는 트와일라의 열의를 바로 확인했고, 나는 곧 관현악 악보를 발레에 맞게 작업했죠." 이런 과정을 거쳐서 완성된 《"Heroes" Symphony》는 비교적 짧은 여섯 개의 악장으로 구성되었다. 글래스는 이렇게 설명했다. "곡을 다르게 구조화했어요. 트와일라의 요구를 받아들이지 않았다면 곡을 차분하게 끝냈을 겁니다. 기본적으로 모두를 깨워 일으키기 위해 곡을 쓰잖아요. 내가 한 게 바로 그거예요."

트와일라 샤프의 '감성 충만한' 발레는 1997년에 첫선을 보이고 해외 투어를 돌았다. 그사이에 《"Heroes" Symphony》는 5월 15일 런던의 로열 페스티벌 홀에서 초연되었고, 아메리칸 컴포저스 오케스트라가 진행한 스튜디오 녹음은 같은 달에 발매되었다. 『BBC 뮤직 매거진』은 교향곡이 "잘 연주되고" "호화롭게 녹음되었다"고 인정하면서도 "지루한 아르페지오 셋잇단음표, 고집스럽고 맥없는 두잇단음표, 단계, 역진행 스케일" 등 "글래스의 상투적인 클리셰"가 넘쳐난다고 불평했다. 그러면서 "〈Abdulmajid〉만이 표현 범위를 확장했다"고 결론을 내렸다.

일본에서 나온 초판에는 보너스 CD 싱글(Point Music SADP-5)이 딸려 나왔는데, 여기에는 에이펙스 트윈이 보위의 원곡 보컬을 글래스의 관현악에 맞춰 리믹스한 〈"Heroes"〉가 실렸다. 1997년에 보위는 글래스와 있었던 이야기를 전했다. "자기랑 세 번째 교향곡을 쓰지 않겠냐고 묻더라고요. 재미있겠다고 생각했죠. 그런데 그 사람이 완전히 다른 세상에 있으니 조금 두려웠어요." 이후 보위가 《'hours...'》와 《Reality》를 녹음하는 동안 그 작곡가의 룩킹 글래스 스튜디오를 쓰면서, 두 사람은 계속 연락을 주고받았다. 2003년에 보위는 이렇게 말했다. "우리가 마지막으로 이야기를 나눴을 때, 필립은 우리가 실제로 같이 무언가를 쓰거나, 정말로 내가 특별히 그를 위해 교향곡 작품으로 바꿀 만

한 무언가를 써보거나 하길 바랐어요. 하지만 내가 그런 걸 해본 적이 없어서 말이죠." 데이비드가 2016년에 숨을 거둔 후 글래스는 이렇게 말했다. "몇 년 전에 우리는 《Lodger》에 기반한 세 번째 교향곡 작업에 대해 이야기를 나누었어요. 그 아이디어가 완전히 사라진 건 아니에요."

2002년 6월 13일 로열 페스티벌 홀에서 런던 신포니에타가 연주하는 《Low》와 《"Heroes"》 교향곡 공연이 보위의 멜트다운 페스티벌 프로그램의 일환으로 열렸다. 두 교향곡의 오리지널 녹음은 이듬해 더블 CD 세트로 다시 발매되었다. 후에 공연에서 《"Heroes" Symphony》를 연주한 주체로는 2010년 5월 볼티모어 교향악단, 2011년 5월 뉴욕에서 라디오헤드의 조니 그린우드와 함께한 앙상블 시그널 등이 있다. 데이비드가 죽은 후에는 필립 글래스 교향곡으로 구성된 트리뷰트 공연이 몇 번 있었다. 그중에서 가장 큰 화제를 모은 공연은 2016년 6월 25일 글래스톤베리 페스티벌에서 있었다. 당시 다른 무대가 모두 조용해진 한밤중에 파크 스테이지에서 찰스 헤이즐우드가 지휘하는 50인 오케스트라가 화려한 레이저 라이트 쇼와 어우러진 《"Heroes"》 교향곡 공연을 펼쳤다.

TWO SIDES OF THE MOON (키스 문) • Pet Rock Records B000005E13, 1997년 7월 • Castle Music/Sanctuary Records B000GUJEX8, 2006년 8월

Real Emotion

1997년과 2006년에 나온 키스 문의 1975년도 솔로 앨범 재발매반에는 보위가 백킹 보컬을 맡은 미발표곡 〈Real Emotion〉이 실렸다.

THE MICK RONSON MEMORIAL CONCERT (여러 아티스트) • Citadel CIT2CD, 1997년 8월

믹 론슨 사망 1주기인 1994년 4월 29일, 해머스미스의 라바츠 아폴로에서 열린 추모 공연에 그의 친구들과 동료들이 모였다. 과거에 해머스미스 오데온이라 불렸던 행사 장소는 21년 전 지기 스타더스트의 마지막 공연이 있었던 곳이기도 했다. 함께한 사람 중에는 글렌 매트록, 스티브 할리, 조 엘리엇, 빌 와이먼, 롤프 해리스, 로

저 달트리, 트레버 볼더, 우디 우드맨시, 토니 비스콘티, 거스 더전, 존 케임브리지, 베니 마샬, 다나 길레스피, 로저 테일러, 피터 눈, 그리고 론슨의 막역한 친구이자 함께 음악 작업을 했던 이언 헌터가 있었다. 사회자는 밥 해리스였는데, 그는 1970년대에 지기 스타더스트의 초기 공연에서 여러 번 사회를 맡았고, 보위의 BBC 라디오 세션에서 몇 번 진행을 본 적이 있었다. 보위의 오랜 팬인 케빈 칸이 행사를 감독·기획했고, 수익금은 론슨의 고향인 헐에 세워질 무대 설치 비용으로 쓰였다.

하지만 한 사람의 확연한 부재가 콘서트를 술렁이게 했다. 나중에 이언 헌터는 이렇게 말했다. "공연이 그렇게 크진 않았죠? 프레디 공연은 컸는데 말이죠. 데이비드는 거기서 많은 사람이 자기를 봤다는 걸 알았어요." 1998년에 프랑스 잡지 『록 앤드 포크』의 한 기자가 보위에게 공연에 참여하지 않은 이유를 물었을 때, 보위가 가볍게 의사 결정을 내린 것이 아님이 확실히 드러났다. 긴 침묵 끝에 데이비드는 "이 주제에 대해서는 함구하겠다"고 말하고는 이렇게 말을 이어 나갔다. "조만간 이 불참에 대해서 확실히 이야기할게요. 터놓고 이야기하자면 이 행사의 진정한 동기에 대해 확신이 없었어요. 지금은 조용히 있을게요. 너무 예민한 주제예요." 하지만 그는 이런 말을 덧붙였다. "개인 간의 충돌 문제가 조금 있었어요. 이언은 거기에 아무 상관이 없다는 것만은 확실히 이야기할 수 있어요."

보위가 공연에 직접 관여하지는 않았지만 라이브 앨범은 그의 작품과 여러모로 관련 있기 때문에 언급할 만한 가치가 있다. 공연된 노래 중에는 래츠가 (마샬, 비스콘티, 케임브리지와 함께) 선보인 〈It Ain't Easy〉, 그리고 스파이더스 프롬 마스가 (볼더, 우드맨시, 리드 보컬을 맡은 조 엘리엇과 함께) 공연한 〈The Width Of A Circle〉, 〈Ziggy Stardust〉, 〈Moonage Daydream〉, 〈White Light/White Heat〉, 〈Suffragette City〉 등이 있었다. 그리고 마지막 앵코르 곡은 이언 헌터와 다른 출연진이 함께한 〈All The Young Dudes〉였다.

SATURNZRETURN (골디) • FFRR 828990 2, 1998년 2월 [15위]

Truth

ALL THE YOUNG DUDES-THE ANTHOLOGY (모트 더 후

플) • Columbia 4914002, 1998년 9월

All The Young Dudes (데이비드 보위 보컬) (4'30")

ALL THE WAY FROM STOCKHOLM TO PHILADELPHIA-LIVE 71/72 (모트 더 후플) • Angel Air SJP CD029, 1998년 12월

All The Young Dudes (4'03") | Honky Tonk Women (8'45")

이 라이브 모음집에는 1972년 11월 29일 필라델피아에서 열린 모트 더 후플의 공연 중 게스트로 나선 보위의 공연이 담겨 있다.

NIGHTS OF THE IGUANA (이기 팝) • Remedy 3053862, 1999년

이 4CD 세트의 첫 번째 디스크에는 앞서 《Wild Animal》과 《Suck On This!》로 발매된 공연 실황이 실렸다 (상기 자료 확인).

ULYSSES (DELLA NOTTE) (리브스 가브렐스) • www.reevesgabrels.com, 1999년 11월 • E-Magine EMA-61050-2, 2000년 10월

Jewel

리브스 가브렐스의 두 번째 솔로 앨범은 1999년에 《'hours...'》와 동시에 녹음되었다. 수록곡 중 〈Jewel〉에는 보위를 비롯해 데이브 그롤, 프랭크 블랙, 로버트 스미스, 그리고 《'hours...'》의 베테랑 마크 플라티와 마이크 레베스크가 참여했다. 처음에 앨범은 기타리스트 본인의 웹사이트에 다운로드용으로 발매되었다. 『야호! 인터넷 라이프 매거진』에서 《Ulysses (della notte)》를 '올해의 인터넷 앨범'으로 선정한 후, 가브렐스는 2000년 10월에 관례적인 CD 발매를 위해 신생 레이블 이-매진과 계약했다.

CYBERNAUTS LIVE (사이버너츠) • Arachnophobia Records ASO 2001, 2001년 3월

1983년에 데프 레퍼드가 미국에서 'Pyromania' 투어를 돌 때, 한때 스파이더스에서 베이스를 연주한 트레버 볼더는 유라이어 힙의 멤버로서 서포팅 무대에 섰다. 이때 그는 레퍼드의 보컬리스트이자 보위의 오랜 팬인 조 엘리엇과 우정을 쌓기 시작했다. 이 관계를 통해 엘리엇은 1994년에 믹 론슨 추모 공연(앞의 내용 참고)에서 볼더와 우디 우드맨시와 함께 협업을 하게 되었다. 그로부터 3년 후, 볼더와 우드맨시는 헐에 위치한 론슨 기념 무대의 제막 행사에서 비슷한 공연을 해달라는 요청을 받았다. 이에 대해 볼더는 이렇게 말했다. "이때 우리는 밴드랑 같이 아예 나가서 재미 삼아 공연을 몇 번 하고 헐에서 하는 기념 공연으로 일정을 마무리하기로 했죠." 그렇게 그룹 사이버너츠가 탄생했다. 볼더, 우드맨시, 엘리엇의 진영에 데프 레퍼드의 기타리스트 필 콜렌과 키보디스트 딕 디센트가 합류했다. 보위가 지기 시절에 선보인 고전이 주를 이룬 레퍼토리로 밴드는 1997년 여름에 다섯 차례 공연을 했다. 그 가운데 8월 7일 더블린의 올림피아 시어터에서 열린 공연은 녹음되어 CD로 발매되었다. 이에 대해 볼더는 이렇게 이야기했다. "우리가 더블린 공연을 녹음해야 한다는 아이디어는 조가 냈어요. 우리가 그렇게 해서 나는 정말 기뻤죠. 내가 연주한 라이브 앨범 중에 손에 꼽을 정도로 훌륭했거든요. 조, 필, 우디, 딕과 보위의 훌륭한 노래들을 다시 연주하는 건 정말 재미있었고, 내가 다시 하리라고는 생각도 못 한 것이었죠."

《Cybernauts Live》는 일본에서만 공식 발매되었다가 나중에 우편 주문으로 구매 가능하게 되었다. 1997년 8월과 2001년 1월에 녹음된 일곱 곡의 스튜디오 녹음 작품(그중 여섯 곡은 필수 곡 〈Moonage Daydream〉부터 의외의 곡 〈Lady Grinning Soul〉에 이르는 데이비드의 노래였다)이 실린 《The Further Adventures Of The Cybernauts》라는 보너스 음반이 이 버전에 따라왔다. 훌륭한 연주, 깔끔한 녹음, 멋진 구성을 갖춘 이 기념품은 보위가 직접 참여하지는 않았지만 수집가들의 확실한 구미를 당긴다.

VIVA NUEVA (러스틱 오버톤스) • Tommy Boy Music TBCD1471, 2001년 6월

Sector Z | Man Without A Mouth

토니 비스콘티는 포틀랜드 출신의 러스틱 오버톤스를 1999년 2월 뉴욕 공연에서 소개받았다. 이 7인 밴드의 "끝내주면서도 적나라한 리듬감"과 "펑크(funk), 소울, 힙합, 뉴올리언스의 잔향"을 아우른 퓨전에 감명한 비스콘티는 그들의 앨범을 프로듀스하겠다고 나섰다. 뉴욕의 아바타 스튜디오(과거 《Scary Monsters》 세션 장소였던 파워 스테이션)에서 진행된 녹음은 상당한 성과를 이뤘다. 비스콘티는 이렇게 말했다. "그래서 데이비드 보위한테 우리 스튜디오에 와서 그 밴드를 한번 봐야 한다고 이메일을 보냈어요. 보위가 그러겠다고 해서 우리 전부 깜짝 놀랐죠!"

1999년 7월 그룹은 룩킹 글래스 스튜디오에 모였고, 그곳에서 데이비드는 〈Sector Z〉와 〈Man Without A Mouth〉의 보컬을 녹음했다. 보위가 자신의 목소리가 잘 어울리지 않는다고 판단한 〈Hit Man〉이 〈Man Without A Mouth〉로 대체되었다. 비스콘티가 말했다. "우리는 그의 아량과 우리에게 주어진 운이 믿기지 않았어요. 그룹 사진을 찍을 때 그가 오랫동안 못 나가게 했죠. 끝내주는 하루였어요!" 훗날 보위는 러스틱 오버톤스를 "죽이는 밴드"라고 표현했다.

원래 2000년 초반에 아리스타에서 《This Is Rock And Roll》(〈Sector Z〉 인용구)로 나오기로 예정되어 있던 앨범은 음반사 매니지먼트가 바뀌면서 발매 보류 상태에 있다가 결국 2001년 6월에 토미 보이 레이블에서 나왔다. 그사이에 데이비드 레너드가 신곡 두 곡을 프로듀스했고, 밴드 본인들이 신곡 다섯 곡을 더 프로듀스했다. 비스콘티가 프로듀스한 곡 중에는 아홉 곡이 개편 작업을 통과했는데, 그중에 보위가 협업한 두 곡도 들어갔다. 《Viva Nueva》('새로운 삶'을 뜻하는 피진(pidgin) 스페인어로 앨범 발매를 불편하게 기다려야 했던 시간이 마침내 끝나면서 밴드가 느낀 안도감을 반영한다)는 활기 넘치고 훌륭한 작품으로, 보위가 참여한 진정한 명곡 〈Sector Z〉는 여러 하이라이트 중 하나로 꼽힌다.

THE RAVEN (루 리드) • Warner Bros 9362 48373-2, 2003년 1월 (2CD 버전) • Warner Bros 9362-48372-2, 2003년 1월 (1CD 버전)

Hop Frog (1'46")

루 리드의 색다른 야심작인 2003년 앨범('POE-try'라

는 가제로 녹음)은 그와 로버트 윌슨의 고안으로 2000년에 함부르크에 위치한 탈리아 시어터에서 초연된 정교한 극 작품을 사운드트랙화한 것이다. 에드거 앨런 포의 작품에 기반한 이 앨범은 13곡을 담고 있는데, 루 리드의 프로젝트에 맞춰 구어로 각색된 다양한 단편이 곡 사이에서 연결 고리가 된다.

2001년 12월, 브루클린음악아카데미에서 작품의 재공연을 앞두고 리드는 포의 작품을 이렇게 이야기했다. "언어가 참 아름다워요. 나는 사전을 두고 오랫동안 씨름했어요. 이 단어 중 일부는 그가 썼을 때 이미 불가사의해졌죠. 그런 면에서 포는 과시적인 사람이었어요. 어휘가 어쩜 그런지 말이죠. 그래서 이것들이 무슨 뜻인지 파악하는 데 시간을 들인 다음에, 꼭 현대적이라고는 할 수 없지만 실제로 의미하는 방향으로 약간 가다듬었어요. 하지만 그가 고른 단어는 언제나 아름다운 소리를 냈죠." 리드는 포의 원작 이야기를 곡에 맞게 대대적으로 손질한다. "사람들이 이렇게 말할 거예요. '그가 어떻게 감히 포를 고쳐?' 하지만 진짜 즐거움을 누릴 수 있는 일생에 한 번뿐인 기회였다고 나는 생각해요. 그가 가진 일종의 서정성을 록 포맷에 맞게 유연하게 조합하는 거죠. 내가 만든 버전이 정말 마음에 들어요. 무엇보다 이해가 쉽거든요. 그리고 거장과 한통속이 된 느낌을 받았어요. 집착과 강요의 의미와 동기에 흥미를 느끼는 심리에서, 포가 실권을 잡고 있는 영역에서 말이죠."

《The Raven》에 게스트로 참여한 배우 중에는 윌렘 대포, 스티브 부세미, 아만다 플러머, 피셔 스티븐스가 있었다. 협업에 참여한 다른 인물로는 로리 앤더슨, 오넷 콜먼, 데이비드 보위가 있었다. 〈Hop Frog〉에서 리드와 보컬 듀엣으로 나선 보위는 2001년 11월에 녹음을 진행했다. 《The Raven》은 두 가지 형식으로 발매되었다. 풀렝스 버전은 두 장짜리 한정반으로 나왔고, 한 장짜리 버전은 구술 작품보다 노래 작품에 더 큰 비중을 맞춰 구성되었다. 〈Hop Frog〉는 두 버전에 모두 수록되었다.

26 MIXES FOR CASH (에이펙스 트윈) • Warp Records WarpCD 102, 2003년 3월

"Heroes" (Aphex Twin Remix) (5'18")

필립 글래스의 1997년 앨범 《"Heroes" Symphony》의

한정반 보너스 디스크에 처음 실렸던 에이펙스 트윈의 〈"Heroes"〉 리믹스 버전이 이 컴필레이션에 수록되었다.

BREASTICLES (크리스틴 영) • N Records ZM 00103, 2003년 6월

Saviour (5'24")

앞서 러스틱 오버톤스가 그랬던 것처럼 싱어송라이터 크리스틴 영은 토니 비스콘티라는 후원자를 만나 그로부터 《Heathen》에서 백킹 보컬로 참여할 수 있는 기회를 얻었다. 이어진 그들의 협업으로 이 비범한 앨범이 탄생했는데, 보위는 수록곡 중 〈Saviour〉에 게스트 보컬로 참여했다. 러스틱 오버톤스와 마찬가지로 크리스틴 영은 앨범 발매에 진통을 겪었다. 2002년 중반에 녹음된 《Breasticles》는 결국 이듬해에 포르투갈 레이블 N 레코즈에서 발매되었다. 《Breasticles》는 셀린 디온 팬들에게는 당혹감을 안겨주겠지만, 순수한 음악 애호가들에게는 강력 추천 대상이다. 준수하고 영리하며 매혹적인 이 작품은 감상자에게 후한 보상을 보장한다.

DARKNESS AND DISGRACE (데스 드 무어 앤드 러셀 처니) • Irregular Records IRR051, 2003년 10월

평단으로부터 찬사를 받은 카바레 쇼 「Darkness And Disgrace」의 매혹적인 증류는 데스 드 무어와 러셀 처니가 쇼의 디렉터 밥 영거의 보컬과 함께 구현했다. 목소리, 피아노, 어쿠스틱 기타를 최소화하고 간간이 베이스와 퍼커션을 아우른 레퍼토리는 뻔하지 않은 아주 흥미로운 결과를 낳았다. 〈It's No Game〉이라는 트랙은 〈Tired Of My Life〉에 근간을 두고 있음이 드러나는 한편, 템포를 죽인 〈I Have Not Been To Oxford Town〉은 괄목할 만하다. 전체적인 결과가 모든 록 팬의 기호에 맞지는 않겠지만, 이것이 지금까지 이루어진 보위 커버 프로젝트 중에 손꼽힐 만큼 특이하고 흥미롭다는 것은 부인할 수 없다. 데이비드 본인도 이렇게 말했다. "이 노래들을 이렇게 다른 사람의 맥락에서 들으니 정말 새롭네요. 다른 사람이 그 노래들을 만든 것처럼 들었어요."

ZIG ZAG (얼 슬릭) • When!/Sanctuary WENCD216, 2003년

12월

Isn't It Evening (The Revolutionary) (4'55")

2003년 초에 《Reality》 세션과 동시에 녹음된 얼 슬릭의 솔로 앨범은 'Newfs'(슬릭이 광적으로 좋아하는 뉴펀들랜드 개를 애정을 담아 표현하는 용어)라는 특이한 가제로 알려졌다. 마크 플라티가 프로듀스한 앨범에는 보위의 베테랑 뮤지션인 동료 스털링 캠벨과 엠 그리너의 작품이 실렸고, 데이비드 본인은 〈Isn't It Evening (The Revolutionary)〉에서 공동 작곡가로 참여하고 노래까지 불렀다. 이외에 로버트 스미스, 조 엘리엇, 마샤 데이비스, 로이스턴 랭던 등이 게스트 보컬리스트로 참여했다.

THE BEATSTALKERS: SCOTLAND'S NO.1 BEAT GROUP (비트스토커스) • Ika Records IKA002, 2005년 6월

Silver Treetop School For Boys (2'10") | Everything Is You (2'22") | When I'm Five (2'58")

데이비드가 리듬 기타와 백킹 보컬로 참여한 〈Everything Is You〉를 비롯해 보위가 작곡한 세 곡이 1960년대 후반 케네스 피트의 관리하에 있던 그룹 비트스토커스의 커버 버전으로 이 모음집에 실려 있다.

NO BALANCE PALACE (카슈미르) • Columbia/Sony/BMG 828767276724, 2005년 10월

The Cynic (4'23")

유럽 대부분의 지역에서 2005년 10월 10일에 발매된 덴마크 아트 록 그룹 카슈미르의 다섯 번째 앨범은 토니 비스콘티가 프로듀서를 맡았다. 그는 공을 들여 자신의 친구들인 데이비드 보위(〈The Cynic〉)와 루 리드(〈Black Building〉)를 게스트 보컬로 섭외했다.

THE LIFE AQUATIC STUDIO SESSIONS FEATURING SEU JORGE (세우 조르지) • Hollywood Records 094635 779127 2006년 4월

웨스 앤더슨 감독의 2004년 코미디 영화 「스티브 지소와의 해저 생활」은 기분 좋은 괴짜의 이야기다. 이 영화에서 빌 머리가 연기한 한물간 해양 탐험가는 한때 TV 유명 인사였던 자크 쿠스토를 모델로 했다. 그리고 무엇보다 이 영화의 부산물은 관심을 끌 만큼 충분히 색다른 또 다른 커버 프로젝트다. 영화에 나타난 여러 기행 중에는 사운드트랙 대부분을 포르투갈어 가사와 어쿠스틱 편곡으로 노래한 보위 커버곡으로 채우겠다는 감독의 결심이 있다. 실제 노래는 영화에서 이해하기 어려운 승무원 펠레를 연기한 브라질 출신 가수 세우 조르지가 맡았다. 훗날 앤더슨은 이렇게 설명했다. "음, 보위는 내가 좋아하는 가수예요. 내가 그 사람을 영화에 쓴 적은 없거든요. 그래서 배 갑판에 나오는 캐릭터 한 명이 여러 곡을 부르게 해야겠다고 생각했고, 보위가 여기에 딱인 것 같았죠. 작품을 반밖에 안 썼을 때 우리는 그의 승무원을 더 국제적인 캐릭터로 만들었고, 그 캐릭터를 펠레라는 이름을 가진 브라질 사람으로 만들었어요. 결국 포르투갈어로 된 보위의 노래들이 나왔죠." 보위는 영화에 직접 관여하지 않았지만, 나중에 세우 조르지가 새로 부른 노래들을 정말 기분 좋게 들었다고 이야기했다. 2005년에 그는 이렇게 말했다. "단도직입적으로 난 그 사운드트랙이 정말 좋았어요. 끝내줬던 것 같아요. 내 작품을 색다르게 노래해서 정말 좋았어요."

「스티브 지소와의 해저 생활」 DVD에는 보위의 곡을 처음부터 끝까지 온전히 노래하는 조르지의 모습을 담은 열 개의 보너스 영상이 실렸다. 클래퍼보드와 실수한 장면까지 포함되었다. 한편 2004년에 나온 공식 사운드트랙 앨범(Hollywood Records 5050467-6818-2-8)에는 영화에 실리기도 한 〈Life On Mars?〉와 〈Queen Bitch〉의 보위 원곡은 물론 다섯 곡의 커버곡이 실렸다. 하지만 2005년 12월 미국에 이어 이듬해 4월 유럽에서 발매된 《The Life Aquatic Sessions Featuring Seu Jorge》는 조르지가 커버한 보위 노래 13곡으로 사운드트랙 앨범을 대신했다. 13곡 중에는 영화에 나오지 않는 노래도 있었다. 〈Space Oddity〉는 다운로드용으로 추가 발매되었다. 선곡은 주로 《Hunky Dory》와 《Ziggy Stardust》 수록곡에 바탕을 두었고, 익숙지 않은 깜짝 선곡으로는 〈When I Live My Dream〉이 있었다. 조르지가 꾸밈없이 단순하게 소화한 버전은 순수하게 묘한 매력이 있다. 보위는 이렇게 말했다. "세우 조르지가 내 노래들을 포르투갈어로 어쿠스틱하게 녹음하지 않았다면, 그가 노래에 채운 이 새로운 차원의 아름다움을 절대 들어보지 못했을 거예요."

RETURN TO COOKIE MOUNTAIN (티비 온 더 라디오)
• 4ad CAD 2607 CD, 2006년 7월

Province (4'38")

티비 온 더 라디오의 세 번째 앨범에서는 〈Province〉에 게스트로 참여한 데이비드를 확인할 수 있다(자세한 내용은 1장 참고). 보위가 프로듀서이자 멀티 연주인인 데이브 시텍과 가진 전문적 관계는 그가 스칼렛 요한슨의 앨범 《Anywhere I Lay My Head》에서 협업하고 2009년 《War Child Heroes》 앨범 작업에 티비 온 더 라디오를 불러 〈"Heroes"〉를 부르게 하면서 계속된다.

WHERE THE FACES SHINE: VOLUME 1 (이기 팝) • Easy Action EARS016, 2007년 1월

Raw Power | TV Eye | Dirt | Turn Blue | Funtime | Gimme Danger | No Fun | Sister Midnight | I Need Somebody | Search And Destroy | I Wanna Be Your Dog | China Girl

'The Official Live Experience 1977-1981'이라는 부제를 내세우고 이기 팝이 발매한 이 여섯 장짜리 박스 세트는 이기의 공연을 담은 수많은 불법 발매 음반을 대신하려는 시도로 만들어졌다. 첫 번째 음반에는 1977년 3월 28일 시카고의 만트라 스튜디오에서 녹음된 라이브가 실렸는데, 데이비드는 이미 여러 차례 부틀렉으로 나온 이 라이브에서 키보드를 연주했다. 같은 공연에서 녹음된 〈I Wanna Be Your Dog〉는 앞서 《TV Eye》에 실리기도 했다. 이 라이브의 녹음은 나중에 《Shot Myself Up》으로 다시 발매되었다(이후 내용 참고).

1977 (이기 팝) • Easy Action B000ROAR20, 2007년 10월

Raw Power | TV Eye | Dirt | 1969 | Turn Blue | Funtime | Gimme Danger | No Fun | Sister Midnight | I Need Somebody | Search And Destroy | I Wanna Be Your Dog | Tonight | Some Weird Sin | China Girl

음질이 고르지 못한 이기 팝의 녹음을 담은 이 네 장짜리 음반 세트에는 보위가 건반 연주로 참여한 1977년 3월 7일 레인보우 시어터 공연 전체는 물론 4월 15일 산타 모니카 공연에서 선별한 라이브 음원과 인터뷰까지 실려 있다. 세트에는 스튜디오에서 녹음된 《The Idiot》의 얼터너티브 믹스 트랙들이 담겨 있다고 나오는데, 그게 진짜인지는 확실치 않다.

ANYWHERE I LAY MY HEAD (스칼렛 요한슨) • ATCO/
Rhino 8122 79925 8, 2008년 5월

Falling Down (4'55") | Fannin Street (5'06")

「사랑도 통역이 되나요?」, 「진주 귀걸이를 한 소녀」, 「천일의 스캔들」 등의 영화에서 주연을 맡았던 스칼렛 요한슨은 2000년대 중반에 가수 활동을 병행하기 시작했다. 2007년에 녹음하고 이듬해 발매한 그녀의 인상적인 데뷔 앨범 《Anywhere I Lay My Head》는 톰 웨이츠 커버곡 열 곡과 요한슨과 그녀의 프로듀서 데이브 시텍이 공동 작곡한 원곡 〈Song For Jo〉로 구성되어 있다.

데이비드는 요한슨과 시텍 모두와 이미 일을 통해 조우한 적이 있었다. 요한슨과 「프레스티지」에 함께 출연했고, 시텍의 밴드 티비 온 더 라디오와 그들의 앨범 《Return To Cookie Mountain》에서 협업을 했었다. 훗날 스칼렛 요한슨이 설명한 바에 따르면, 모리스의 도크 사이드 스튜디오에서 앨범 녹음을 시작하기 며칠 전에 그녀는 한 파티에서 우연히 보위 옆에 앉게 되었다. "그가 '저기, 데이브 시텍이랑 작업하고 있다고 들었어요' 라고 이야기하길래 '네, 엄청 흥분돼요'라고 말했죠. 속으로는 당신이 루이지애나에 내려올 일이 있다면, 우리가 거기서 5주 동안 있을 텐데, 하고 생각하고 있었죠." 데이비드는 루이지애나 세션에는 참여할 수 없었다. 하지만 2007년 말, 요한슨은 스페인에서 영화를 촬영하다가 시텍으로부터 전화를 받고 보위가 두 곡에서 백킹 보컬을 녹음했다는 소식을 들었다. "내가 받은 최고의 전화 통화였어요." 앨범의 라이너 노트에서 요한슨은 데이비드에게 "당신의 마력을 이 앨범에 펼쳐주어서" 고맙다고 전했다. "당신의 도움에 평생토록 감사할 거예요."

이 작업에 대해 보위는 점잖게 이렇게 말했다. "음반사는 실제로 단언한 것보다 조금 더 많이 내가 관여하

길 바랐어요. 내가 관여한 거라고는 두 곡에서 우우, 아아 한 것밖에 없었죠. 맨해튼 웨스트 53번가에 있는 아바타 스튜디오에 불쑥 찾아가서 한 시간 정도인가 내 별 볼 일 없는 파트를 두 겹, 때로는 네 겹으로 쌓아서 집어 넣었죠. 프로듀서 데이비드 시텍이 원래 나더러 세 곡에 참여해달라고 했는데, 그중 한 곡인 〈I Don't Wanna Grow Up〉에는 내가 그렇게 관여할 수가 없겠더라고요. 그래서 그냥 내버려뒀죠. 노래들은 훌륭해요. 톰 웨이츠의 정말 좋은 곡들이죠. 그리고 스칼렛은 신비롭고 정말 멋지게 노래했어요. 마저리 래티머나 재닛 윈터스 같은 사람이나 자아낼 수 있는 분위기를 만들어 냈죠."

평단은 《Anywhere I Lay My Head》에 아주 우호적으로 반응했다. 『NME』는 요한슨과 시텍은 물론 "가슴 저미는 카운터 멜로디"를 선보인 보위까지 격찬하면서 앨범을 "정말 뛰어나다"고 호평했고, 『언컷』은 "콕토 트윈스, 소닉 유스, 머큐리 레브처럼 꿈결 같은 얼터너티브-록 사운드스케이프"를 칭찬했다. 아름답게 프로듀스되고 정말 묘한 매력을 뽐내는 이 앨범은 보위가 참여한 두 곡이 하이라이트 사이에서 위용을 드러내는 준수한 작품이다.

WHERE THE FACES SHINE: VOLUME 2 (이기 팝) • Easy
Action EARS018, 2008년 11월

Fire Girl (demo) (4'15")

'The Official Live Experience 1982-1989'라는 부제를 단 이기 팝의 희귀곡 모음집은 그가 두 번째로 발매한 6CD 세트 앨범이다. 스튜디오 아웃테이크 여러 곡이 여기에 실렸는데, 그중에는 《Blah-Blah-Blah》 수록곡이자 보위가 백킹 보컬로 참여한 〈Fire Girl〉 데모도 있다.

ROADKILL RISING... THE BOOTLEG COLLECTION 1977-
2009 (이기 팝) • Shout! Factory 82666312483, 2011년 5월

Raw Power | 1969 | Funtime | I Need Somebody | Search And Destroy | Turn Blue | Gimme Danger | Tonight

이기 팝이 4CD 세트로 발매한 이 공식 부틀렉 작품에는 1977년 투어에서 보위가 건반을 연주한 여덟 곡이 담겨 있다. 처음 세 곡은 3월 7일 런던 레인보우 시어터,

그다음 두 곡은 3월 22일 클리블랜드, 나머지는 3월 25일 디트로이트에서 녹음된 실황이다.

THE BOWIE VARIATIONS (마이크 가슨) • Reference Recordings RR-123, 2011년 7월

보위 곁에서 오랫동안 피아노를 연주한 마이크 가슨이 보위의 곡들을 재해석한, 보위의 허락을 받고 기획하고 녹음한 이 모음집은 특별하다. 〈Changes〉와 〈Life On Mars?〉처럼 표면상 예측 가능한 선곡은 변모에 따른 성과를 냈고, 7분짜리 모음곡 〈Battle For Britain/Loneliest Guy/Disco King〉처럼 주류와 거리가 있는 선택은 아껴 들어야 할 보물들이다.

THE LAST CHAPTER: MODS & SODS (라이엇 스쿼드) • iTunes, 2012년 5월

Waiting For The Man (4'11") | Silver Treetop Jam (9'00") | Silver Treetop School For Boys (2'22") | Toy Soldier–Little Sadie (2'13") | Toy Soldier (2'57") | Silly Boy Blue (2'57")

별다른 광고 없이 2012년 5월에 온라인에 발매되어 몇 개월 후에야 보위마니아들로부터 발견된 이 모음집은 데이비드의 1967년 밴드 동료들인 라이엇 스쿼드가 로-파이로 녹음한 노래들을 담고 있다. 그중에 여섯 곡이 보위와 관련이 있는데, 〈Silver Treetop School For Boys〉의 급조된 두 가지 버전에서 리드 보컬은 베이시스트 '크로크' 프레블이 맡았고 보위의 흔적은 전혀 찾을 수 없다. 비교적 흥미를 끄는 대목은 〈Toy Soldier〉의 연습 버전 두 곡과 끝나기 전에 갑자기 잘리는 〈Silly Boy Blue〉다. 〈Toy Soldier〉의 다른 버전과 〈Waiting For The Man〉에 대한 데이비드의 전설적인 첫 시도는 부틀렉으로 많이 나온 버전과 동일하지만 확실히 음질은 더 나쁘다.

THE TOY SOLDIER EP (라이엇 스쿼드) • Acid Jazz Records AJX329S, 2013년 1월 (다운로드) / 2013년 6월 (7인치)

Toy Soldier (2'27") | Silly Boy Blue (3'18") | Waiting For The Man (4'02") | Silver Treetop School For Boys (1'51")

《Mods & Sods》 앨범 발매 몇 달 후에 모습을 드러낸 이 EP에는 보위와 관련 있는 라이엇 스쿼드의 노래 네 곡이 새롭게 다듬어져 담겨 있다. 일부는 신중한 편집을 거쳐 러닝 타임이 더 짧아졌고, 〈Silly Boy Blue〉는 정확한 마무리와 함께 더 길어졌다.

REFLEKTOR (아케이드 파이어) • Sonovox 3752118, 2013년 10월

Reflektor (7'34")

아케이드 파이어의 네 번째 앨범 타이틀 트랙에서 데이비드는 백킹 보컬로 참여했다. 자세한 내용은 1장 참고.

SHOT MYSELF UP (이기 팝) • Easy Action EARS077, 2014년

앞서 《Where The Faces Shine: Volume 1》에서 확인할 수 있었던 이기 팝의 1977년 3월 27일 만트라 스튜디오 공연과 관련한 또 다른 발매작이다. 《1977》(앞선 내용 참고)의 애매한 스튜디오 트랙들과 합쳐졌고, 1977년 4월 15일 「The Dinah Shore Show」에서 녹음된 〈Funtime〉과 〈Sister Midnight〉이 새로운 보너스 곡으로 추가되었다.

SUBTERRANEAN: NEW DESIGNS ON BOWIE'S BERLIN (딜런 호우) • Motorik Recordings MR1004, 2014년 2월

퍼커션 연주자 딜런 호우가 연주한 베를린 시기의 곡들은 보위가 직접 관여하지는 않았지만 정말 주목할 만한 작품이다. 이런 류의 작품을 찾는 이라면 밴드 디스어피어스가 보위의 명반을 처음부터 끝까지 커버한 2015년 앨범 《Low: Live In Chicago》를 시도해볼 만하다.

PSYCHOPHONIC MEDICINE (이기 팝) • Cleopatra Records CLP6805, 2015년 6월

이때까지 이기 팝이 시장에 남긴 큰 구멍을 메운 이 3CD 작품은 앞서 《1977》과 《Shot Myself Up》에 실렸던, 《The Idiot》의 미심쩍은 얼터너티브 믹스 곡들을 담고 있다.

THE MAN WHO SOLD THE WORLD: LIVE IN LONDON

(홀리 홀리) • Maniac Squat Records MSL2015CD0008,
2015년 6월

이 책은 트리뷰트 밴드를 다루지 않는 것이 원칙이지만,
그 수식어를 능가할 만큼 구성원이 상당한 밴드도 일부
있다. 그중 대표적인 팀이 홀리 홀리다. 보위의 전 드러
머인 우디 우드맨시가 스파이더스 시절의 노래를 연주
하기 위해 만든 것이 이 그룹의 시초였다. 홀리 홀리는
활동 초기에 2013년 래티튜드 페스티벌을 비롯한 여러
공연을 펼쳤다. 그리고 2014년, 밴드가 《The Man Who
Sold The World》 전체를 공연하기로 한 영국 투어에
토니 비스콘티가 베이스를 연주한다는 소식이 알려지
면서 활동은 한층 더 탄력을 받았다. 헤븐 17의 글렌 그
레고리가 리드 보컬로 발탁되었고, 이외에 스팬다우 발
레의 스티브 노먼, 보위와 오래 함께한 에르달 크즐차
이, 그리고 백킹 보컬과 다양한 악기를 연주한, 토니 비
스콘티의 딸 제시카 리 모건, 믹 론슨의 딸 리사 론슨,
그의 조카 해너 베리지 론슨, 이렇게 세 사람의 친인척
도 2014년 투어에 함께했다. 홀리 홀리가 슈퍼그룹으로
완벽한 구색을 갖추고 치른 첫 공연은 2014년 9월 17일
하이버리의 개라지에서 열렸다. 그로부터 닷새 후인 9
월 22일 셰퍼드의 부시 엠파이어에서 열린 공연에서 이
훌륭한 라이브 앨범이 녹음되었다. 글렌 그레고리가 프
런트맨으로 맹활약했고, 밴드는 공연 내내 훌륭한 연주
를 선보였다. 게스트로 마크 알몬드, 게리 켐프, 베니 마
샬이 출연했다. 《The Man Who Sold The World》 전곡
공연과 함께 지기 시절 노래 12곡이 추가되었다. 그리고

리와 알몬드가 힘차게 노래한 〈Watch That Man〉은 여
러 하이라이트 중 하나로 꼽힌다.

2014년에 홀리 홀리는 싱글도 녹음했다. 싱글에는 스
티브 노먼이 만든 〈We Are King〉과 밴드 이름의 유래
가 된 보위 노래의 커버곡이 실렸다. 2015년에 홀리 홀
리는 다시 공연 활동에 나섰다. 아일 오브 와이트 페스
티벌에 참여하고 영국 투어를 소화한 뒤 일본으로 떠났
다. 2016년에 미국 투어가 이어졌고, 그해 3월과 4월에
홀리 홀리는 카네기 홀과 라디오 시티 뮤직 홀에서 열
린 보위 추모 공연에서 여러 보컬리스트를 맞아 고정
밴드로 활약했다.

보위와 관련된 다른 두 가지 라이브 프로젝트는 이
책 어딘가에서 언급할 가치가 있다. 그러니 여기서 하
기로 하자. 'Glass Spider' 투어에 참여했던 에르달 크
즐차이와 리처드 코틀, 이 두 사람은 2013년에 가수 사
이먼 웨스트브룩을 끌어들여 다소 낙천적으로 이름을
지은 글래스 스파이더 밴드라는 그룹의 프런트맨으로
내세우고 1987년 투어에서 호평을 받은 노래들을 연주
했다. 홀리 홀리의 사례를 본뜬 얼 슬릭은 2016년에 영
국과 일본 투어에 나서서 《Station To Station》 전곡
을 공연했다(도쿄 공연은 후지 TV에서 방송되었다).
한때 홀리 홀리의 멤버였던 리사 론슨과 테리 에드워
즈가 그 밴드에 속해 있었고, 리드 보컬은 롤링 스톤스
와 활동한 바 있는 버나드 파울러가 맡았다. 하이라이
트인 《Station To Station》과 더불어 슬릭의 앙코르곡
중에는 〈Win〉, 〈Diamond Dogs〉, 〈Valentine's Day〉,
〈"Heroes"〉 등이 있었다.

(iv) 컴필레이션 앨범

지난 수년 동안 보위의 컴필레이션 음반은 수도 없이 쏟아졌다. 지금부터는 영국 발매반을 포괄적으로 안내하려고 한다. 여기서 홍보 앨범은 보통 피했다. 해당 작품에서 유일하게 확인할 수 있는 주요 컴필레이션에 한해서 트랙리스트 전체를 표기했고, 개별적으로 중요한 트랙은 각 설명의 시작 부분에 언급했다. 보위의 젊은 시절 작품을 모으길 희망하는 사람은 《Early On (1964-1966)》과 《David Bowie: Deluxe Edition》은 반드시 구매해야 한다. 완벽주의자라면 《Love You Till Tuesday》의 1992년 CD 버전과 《The Manish Boys/Davy Jones And The Lower Third》의 1989년 CD도 구하고 싶어 할 것이다. 1969년 이후 컴필레이션 중에는 《Sound+Vision》, 《RarestOneBowie》, 《Bowie At The Beeb》, 《The Singles 1969 To 1993》의 1993년 미국 수입반, 《Re:Call 1》에 중요한 희귀곡들이 담겨 있다.

THE WORLD OF DAVID BOWIE • Decca SPA 58, 1970년 3월

〈Space Oddity〉에 이어 나온 이 모음집에는 데람 시절 녹음 작품이 담겨 있다. 〈Karma Man〉, 〈Let Me Sleep Beside You〉, 〈In The Heat Of The Morning〉이 처음으로 공식 소개된 작품이기도 하다. 1973년 4월에 그의 지기 시절을 담은 재킷 사진과 함께 재발매되었다.

IMAGES 1966-1967 • Deram DPA 3017/18, 1975년 5월

1973년 미국에서 처음 발매된 또 다른 데람 시절 작품 모음집이다.

CHANGESONEBOWIE • RCA Victor RS 1055, 1976년 6월 [2위] • RCA PL81732, 1984년 • Parlophone COBLP2016 / COBCDX2016, 2016년 5월

보위의 첫 번째 공식 '히트곡' 모음집은 〈John, I'm Only Dancing〉이 앨범에 실린 첫 번째 사례(미국에서는 모든 포맷을 통틀어 첫 발매 사례)가 되었다. 일부 발매반에는 1972년 원곡이 실렸고, 다른 발매반에는 《Aladdin Sane》 아웃테이크 버전이 실렸다. 《Station To Station》 스타일의 단순한 흑백 사진에 띄어쓰기가 없는 글자로 재킷을 꾸민 이 앨범은 미국에서는 10위, 영국에서는 아바의 《Greatest Hits》에 밀려 2위를 기록했다. 2016년에 특별한 의미 없는 재발매가 CD, 바이닐, 다운로드의 형태로 이루어졌다.

THE BEST OF BOWIE • K-Tel NE 1111, 1980년 12월 [3위]

《Scary Monsters》 이후에 나와 큰 성공을 거둔 이 모음집에는 새로 편집된 〈Life On Mars?〉(3'36"), 〈Diamond Dogs〉(4'37")가 실렸고, 〈Fame〉과 〈Golden Years〉의 경우 모음집에 잘 실리지 않는 7인치 버전이 실렸다. 일부 해외 버전은 다른 트랙리스트로 구성되었는데, 다수의 경우 〈Diamond Dogs〉, 〈Young Americans〉, 〈Fame〉, 〈Golden Years〉, 〈"Heroes"〉가 더 특이하게 편집되어 실렸고, 호주반과 뉴질랜드반의 경우 〈TVC15〉가 인트로 바로 뒷부분을 심하게 변형해 4분 2초짜리로 편집한 버전으로 실렸다.

ANOTHER FACE • Decca TAB 17, 1981년 5월

싱글 〈Liza Jane〉과 데람에서 나온 싱글들의 양면 수록곡을 비롯한 초기 작품들의 또 다른 재발매반이다. 모노로 녹음되었지만 스테레오로 잘못 소개되었다.

DON'T BE FOOLED BY THE NAME • Pye PRT BOW1, 1981년 9월

이 10인치 EP는 보위가 1966년에 파이에서 발표한 싱글 세 장과 B면 곡을 담은 수많은 발매반 중에 처음 나온 작품이다.

CHANGESTWOBOWIE • RCA BOW LP 3, 1981년 11월 [24위] • RCA PL84202, 1984년

RCA에서 나온 두 번째 모음집은 보위와 협의 없이 나왔고, 보위는 그 결과를 마음에 들어하지 않았다고 한다. 하지만 홍보에 동의해 6년 전에 녹음한 〈Wild Is

The Wind〉를 영상으로 만들었고, 이 곡은 1981년 11월에 싱글로 발매되었다. 《ChangesTwoBowie》는 〈John, I'm Only Dancing (Again)〉이 LP 포맷에 실린 첫 번째 사례였다.

THE MANISH BOYS/DAVY JONES AND THE LOWER THRID • See For Miles CYM 1, 1982년 10월 • See For Miles SEA 1, 1985년 6월 • See For Miles SEA CD 1, 1989년 12월 • Parlophone GEP 8968, 2013년 4월

10인치 EP에 이어 12인치 싱글, 그다음에 CD로도 나온 이 네 곡짜리 모음집은 데이비드가 1965년에 발표한 싱글 두 장과 B면 곡을 담고 있다. 〈I Pity The Fool〉과 〈Take My Tip〉의 싱글 버전이 공식 재발매된 유일한 사례다. 다운로드용 EP는 'Bowie 1965!'라는 제목으로 2007년 1월에 나왔고, 같은 제목으로 2013년 4월에 레코드 스토어 데이 기념 7인치반이 나왔다.

FASHIONS • RCA BOWP 101-110, 1982년 11월

RCA 싱글 열 장을 모아 25,000세트 한정으로 발매한 이 상품은 픽처 디스크 사양에 플라스틱 가방에 담겨 판매되었다.

BOWIE RARE • RCA PL 45406, 1982년 12월 [34위]

《ChangesTwoBowie》가 나오고 1년이 지났을 때, RCA는 잡다하게 선곡한 이 모음집으로 크리스마스 시즌 시장을 공략하고자 했다. 수록곡 대부분이 앞서 싱글 B면에 실렸고 〈Space Oddity〉와 〈Young Americans〉의 7인치 미국반 같은 곡은 영국에서 발매된 적이 없었지만, 수록곡 중에 아예 처음 공개되는 곡은 없었다. 앨범은 보위를 완벽하게 이해하려는 사람에게 유용한 모음집이었지만 상대적으로 아주 초라한 결과물이었다. B면 세 곡은 RCA의 《Fashions》 세트에서만 재발매된 바 있고, 〈John, I'm Only Dancing (Again)〉은 《ChangesTwoBowie》에 이미 실렸으며, 〈Holy Holy〉는 정말 희귀한 원곡이 아닌 1972년 버전이었다. 그런데다가 한 절이 사라진 〈Young Americans〉를 누가 듣고 싶어 할까? 설상가상으로 뒤죽박죽 오류가 있었던 것이다. 보위는 자신이 이 앨범을 "참혹하고" "끔찍하고" "불쾌한" 작품으로 여긴다는 사실을 밝혔다.

《Bowie Rare》에서 한 곡을 제외한 모든 수록곡은 이후 발매된 다른 작품에서도 확인할 수 있게 되었다. 유일한 예외인 〈Ragazzo Solo, Ragazza Sola〉는 바이닐에 기반한 오리지널 모노 싱글 버전이다. 2009년 《Space Oddity》 재발매반에 실리고 후에 《Re:Call 1》에서 편집을 거친 곡은 깔끔하지만 원곡과는 다른 새로운 스테레오 믹스 버전이다.

GOLDEN YEARS • RCA BOWLP 004, 1983년 8월 [33위]

《Bowie Rare》에 반감을 느낀 데이비드의 과거 레이블은 데이비드의 도움을 받아 이 예전 곡 모음집을 내고 새로운 기회를 엿보았다. 모든 수록곡은 1983년 'Serious Moonlight' 공연의 세트리스트로 채워졌다. 보위는 앨범이 콘서트 실황이라는 느낌이 나지 않도록 하는 조건을 달았고, 제목에 'Serious'와 'Moonlight'라는 단어를 쓰지 못하게 했다.

LIFETIMES • RCA, 1983년 8월

RCA에서 하나씩 넘버링을 한 이 한정 프로모션반은 다른 데서 찾을 수 없는 곡을 담고 있지는 않지만 수집가들 사이에서는 희귀반으로 남아 있다. 《Stage》를 제외한 《Space Oddity》부터 《Scary Monsters》에 이르는 모든 앨범의 대표곡이 한 곡씩 실려 있다.

A SECOND FACE • Decca TAB 71, 1983년 8월

데람 시절 작품의 또 다른 모음집이다.

LOVE YOU TILL TUESDAY • Deram BOWIE 1, 1984년 4월 [53위] • Pickwick PWKS 4131P, 1992년

케네스 피트가 감독한 홍보용 영상 「Love You Till Tuesday」의 공개와 함께 1984년에 나온 이 모음집은 사운드트랙 수록곡을 약간 리믹스한 버전 여러 곡과 영상에 전혀 나오지 않는 1960년대 노래 두 곡을 아우른다. 2010년 《David Bowie: Deluxe Edition》이 나오기 전까지 1968년 희귀곡 〈When I'm Five〉를 공식으로 확인할 수 있는 유일한 자료이기도 했다. 1992년 재발

매 CD에는 트랙리스트에 변동이 생겨 〈The Laughing Gnome〉 대신 〈The London Boys〉가 들어가고, 〈Love You Till Tuesday〉, 〈Sell Me A Coat〉, 〈When I Live My Dream〉은 《David Bowie》 앨범 버전이 들어갔다. 앞서 공개되지 않은 〈Space Oddity〉의 오리지널 풀렝스 버전(4'35")이 수록된 사실은 더욱 중요하다. 이 버전은 이외에 1996년 모음집 《London Boy》에서나 확인이 가능하다. 바이닐에는 《The Deram Anthology 1966-1968》과 마찬가지로 더 짧은 영상 버전이 실려 있다.

FAME AND FASHION · RCA PL84919, 1984년 4월 [40위]

《Golden Years》와 마찬가지로 너무 뻔한 RCA 작품 모음집으로, 차트 40위를 찍었다. 두 앨범 모두 레이블에서 처음 CD로 낸 (그리고 이제는 희귀해진) 보위 작품이다. 희한하게도 LP의 두 번째 면과 이에 해당하는 CD 트랙들을 비교해 보면, 원래의 스테레오 채널이 바뀌어 있다.

DAVID BOWIE: THE COLLECTION · Castle Communications CCSLP 118, 1985년 11월 · Castle Communications CCSCD 118, 1992년

데람 시절 곡들, 그리고 1966년 파이에서 나온 싱글과 싱글의 B면을 아우른 더블 LP.

RARE TRACKS · Showcase SHLP 137, 1986년 4월

파이 시절 싱글과 B면을 수록한 12인치 리패키지.

1966 · Pye PRT PYE 6001 / PYX 6001, 1987년 10월 · Castle Classics CLACD 154, 1989년

파이 시절 트랙을 담은 또 다른 재발매반. 광팬을 위한 12인치 픽처 디스크도 나왔었다. 단 〈Do Anything You Say〉의 다른 믹스를 담아 2015년에 나온 《1966》과 혼동해서는 안 된다.

SOUND+VISION · Rykodisc RCD 90120/90121/90122/RCDV1018, 1989년 9월 · Rykodisc RCD 90330/90331

/90332, 1995년 10월 · EMI 72439 451121, 2003년 12월 · Parlophone DBSAVX1, 2014년 9월

1986년에 보위와 RCA의 라이센스 계약이 만료함에 따라 《Let's Dance》 전에 나온 앨범들은 희귀해졌다. 일찍이 CD로 재발매된 많은 앨범과 마찬가지로 《Space Oddity》부터 《Scary Monsters》까지 RCA에서 마스터링과 패키징을 거친 CD들은 질적으로 특별할 게 없었음에도 수집가들 사이에서 계속 상당한 가격에 거래되었다.

1989년, 보위는 매사추세츠주에 기반을 둔 소기업 라이코디스크와 새로운 재발매 계획을 논의했다. "그 회사에서 상품을 세심하게 다루는 모습에 아주 깊은 인상을 받았어요. 그래서 예전에 나온 모든 작품을 발매하는 데 누구와 함께할지에 대해서는 정말 따로 고민할 필요가 없었죠." 라이코디스크 재발매반은 추가로 리마스터링과 고급스러운 패키징을 거쳤을 뿐 아니라 희귀한 B면과 미공개 녹음으로 구성한 보너스 트랙까지 아울렀다. "나는 잘 알려지지 않은 예전 트랙, 데모 등을 찾아봤어요. 회사에서는 내가 잊고 있던 부분을 파악했고요. 그래서 우리끼리 아직 빛을 보지 못한 오리지널 작품들을 많이 엮어냈어요. 빛을 아예 못 보게 할 걸 그랬죠!" 당시 라이코디스크의 제프 러그비의 설명에 따르면, 균형은 《Low》를 기점으로 바뀌었다. "우리는 보위와 그를 과거에 관리한 메인맨을 상대했어요. 메인맨에서 작품 대다수를 공동 소유하고 있었거든요. 《Station To Station》까지는 모든 작품이 공동 관리 대상이라 우리도 접근할 수 있었어요. 하지만 베를린 3부작의 마스터는 보위 본인이 갖고 있었어요. 그래서 본인 말로는 50 컷이 남아 있다고 해도 그게 우리한테는 없죠! 보위가 CD에 들어갈 보너스 트랙을 실제로 뽑아 왔는데, 실제로 잔여분은 얼마나 될지, 상태는 어떨지 모르겠네요."

1990년부터 1992년까지 《Space Oddity》부터 《Scary Monsters》에 이르는 13장의 스튜디오 앨범은 물론 세 장의 라이브 앨범과 히트곡 모음집 《ChangesBowie》까지 전부 재발매되었다. 영국에서는 마지막 세 장(《Scart Monsters》, 《Stage》, 《Ziggy Stardust: The Motion Picture》)만 CD로 나오고 나머지는 모두 CD와 바이닐로 초판이 나왔다. 이에 반해 미국에서는 라이코가 《David Live》 다음부터 바이닐 발매 계획을 중단했다. CD 4장(혹은 LP 6장)으로 구성된 초호화 박

스 세트 《Sound+Vision》이 해당 캠페인을 선도했다. 이 앨범은 미국에서만 공식 발매되었지만 영국에도 상당량이 수입되었다. 목재 상자에 데이비드가 직접 사인한 증서를 담은 한정반 350장은 초고가에 거래되었다. 《Sound+Vision》은 보위와 관련된 최고의 모음집이라고 해도 과언이 아니다. 앨범별로 대략 세 곡씩(라이브 앨범에서도 각각 세 곡씩) 실린 데다 일부에서는 범상치 않은 기발한 선곡을 자랑하기 때문이다. 주된 매력 포인트는 희귀 트랙 퍼레이드와 최초로 공개되는 보석들이다. 전자의 예로 〈Space Oddity〉의 1969년 4월 데모(5'07"), 기존 버전보다 더 나은 다른 버전으로 실린 〈John, I'm Only Dancing〉(2'41")과 〈Rebel Rebel〉(2'58"), 희귀한 오리지널 버전으로 공개된 〈The Prettiest Star〉(3'09")와 〈Wild Eyed Boy From Freecloud〉(4'48") 등이 있고, 후자의 예로 〈London Bye Ta-Ta〉(2'33"), 〈1984/Dodo〉(5'27"), 〈After Today〉(3'47"), 〈It's Hard To Be A Saint In The City〉(3'46") 등이 있다. 〈Round And Round〉(2'39")는 오리지널 B면 버전과 다른 믹스 버전으로 실렸고, 〈"Helden"〉도 새로운 3분 37초짜리 리믹스 버전으로 실렸다. CD 포맷의 네 번째 디스크 《Sound+Vision Plus》에는 1972년 10월 1일 보스턴에서 녹음한 세 곡의 라이브 트랙이 담겼다. 여기에 해당하는 〈John, I'm Only Dancing〉(2'40"), 〈Changes〉(3'18"), 〈The Supermen〉(2'44") 외에 〈Ashes To Ashes〉의 CD 비디오 버전도 확인할 수 있다.

원래 바이닐 포맷과 CD 포맷 모두 LP 사이즈의 플라스틱 박스로 나왔다. 《Sound+Vision》은 1994년 11월에 재발매되었고, 이때 〈Ashes To Ashes〉의 CD-ROM 버전이 추가되었다. 1995년 10월에 단출한 CD 사이즈 박스 세트로 다시 나왔을 때에는 보너스 디스크가 빠졌다.

2003년 12월 EMI에서 《Sound+Vision》을 디럭스 패키지로 발매했는데, 이때 다시 보너스 디스크가 빠졌다(이 보너스 디스크에 실렸던 1972년 라이브 곡들은 《Aladdin Sane》 30주년 에디션에 실렸다). 그 대신 EMI의 리이슈 카탈로그 중 《Scary Monsters》 이후의 작품을 포함한 풀렝스 CD 네 장으로 업그레이드되었다. 2003년반에 실린 새로운 주요 희귀 트랙으로 데이비드의 소개말을 포함해 4분 57초로 더 길어진 B면 곡 〈Wild Eyed Boy From Freecloud〉, 〈London Bye Ta-Ta〉의 스테레오 믹스 버전, 2분 39초 길이로 새롭게

리믹스된 (슬리브 노트 내용과 반대로 원곡과 같은 보컬이 들어간) 〈Round And Round〉, CD에 처음 실리는 《Baal》 수록곡 두 곡과 〈Modern Love〉의 B면 라이브 버전, 최초로 공개되는 〈Nite Flights (Moodswings Back To Basics Remix Radio Edit)〉(4'35")와 〈Pallas Athena (Gone Midnight Mix)〉(4'21") 등이 있다. 이 모음집은 1993년까지 나온 모든 스튜디오 앨범에서 평균 세 곡씩 다뤘고(단, 《Never Let Me Down》에서는 한 곡만 다뤘다), 틴 머신이 모음집에 대대적으로 소개된 최초의 사례이기도 하다. 2003년에 나온 《Sound+Vision》이 《The Buddha Of Suburbia》로 끝나는 이유는 《1.Outside》 이후의 앨범에 대한 판권이 콜롬비아에 있기 때문이다. 단, 모음집의 마지막 곡은 〈Pallas Athena〉의 1997년 라이브 버전이다. 이후 2003년반의 리패키지는 2014년에 나왔다.

CHANGESBOWIE · EMI DBTV 1, 1990년 3월 [1위] · EMI BDTV 1, 1990년 3월 [1위]

《Sound+Vision》 박스 세트에 맞춰 EMI가 1990년에 발매한 이 앨범은 강한 상업성을 띤 모음집이다. 당연히 보위의 백 카탈로그를 훑는데, (표현이 맞는다면) 리믹스 싱글 〈Fame 90〉만으로 유명해졌다. 나중에 나온 라이코의 AU20 골드 CD 한정반에서는 〈Fame〉이 오리지널 앨범 버전으로 다시 돌아갔다. 《ChangesBowie》는 예상대로 영국 차트에서 선전했다. 시네이드 오코너의 《I Do Not Want What I Haven't Got》을 차트 1위에서 끌어내리고 29주 동안 차트에 머물렀다.

INTROSPECTIVE · Tabak CINT 5001, 1990년

1966년 파이 시절 싱글을 다룬 또 다른 재발매 앨범. 1990년 인터뷰가 추가되었다.

ROCK REFLECTIONS · Deram 8205492, 1990년

《Images 1966-1967》의 CD 재발매반으로 호주에서 발매되어 다량 수입되었다.

EARLY ON (1964-1966) · Rhino R2 70526, 1991년

Liza Jane (2'18") (CD Only) | Louie, Louie Go Home (2'12") (CD Only) | I Pity The Fool (2'09") | Take My Tip (2'16") | That's Where My Heart Is (2'29") | I Want My Baby Back (2'39") | Bars Of The County Jail (2'07") | You've Got A Habit Of Leaving (2'32") | Baby Loves That Way (3'03") | I'll Follow You (2'02") | Glad I've Got Nobody (2'32") | Can't Help Thinking About Me (2'47") | And I Say To Myself (2'29") | Do Anything You Say (2'32") | Good Morning Girl (2'14") (CD Only) | I Dig Everything (2'45") | I'm Not Losing Sleep (2'52")

미국에서 수입된 이 야무진 모음집은 아카이브에 추가할 만한 높은 가치를 자랑한다. 보위가 데뷔 전에 활동하면서 공식 발표한 모든 곡이 이 CD 한 장에 담겼기 때문이다. 그전에 공개된 적 없는 다른 버전이 대신 실린 〈I Pity The Fool〉과 〈Take My Tip〉만 예외다. 이 두 곡의 싱글 버전을 담은 공식 CD는 1989년에 나온 《The Manish Boys/Davy Jones And The Lower Third》뿐이다. 보위 활동 초기에 프로듀서를 맡은 셸 탤미가 1980년대에 독점 발굴한 다섯 곡의 데모는 더 괄목할 만하다. 〈That's Where My Heart Is〉, 〈I Want My Baby Back〉, 〈Bars Of The County Jail〉, 〈I'll Follow You〉, 〈Glad I've Got Nobody〉 모두 1965년에 만들어졌고, 이 모음집에서 처음 공개되었다.

THE SINGLES COLLECTION • EMI CDEM 1512, 1993년 11월 [9위] • Rykodisc RCD 10218/19, 1993년 11월 (미국반)

〈Ziggy Stardust〉가 싱글 A면에 실린 적이 없다는 사실을 염두에 두면, 실제로 이 모음집의 제목은 약간 잘못되었다는 걸 알 수 있다. 하지만 깐깐하게 굴지 말자. 2002년에 《Best Of Bowie》가 나오기 전까지 《The Singles Collection》은 입문자에게 훌륭한 출발점이 되었고, 팬에게는 희귀한 7인치 버전 여러 곡을 CD에 실은 최초의 앨범이었기 때문이다. 예상 밖의 곡은 〈TVC15〉의 어중간한 3분 43초 버전인데, 이 모음집에서만 확인할 수 있다. 단, 수집가라면 미국반(《The Singles 1969 To 1993》)을 더 선호할 것이다. 영국반 리스트를 기준으로 다섯 곡이 빠진 대신 원곡보다 3분 31초로 짧아진 〈Space Oddity〉와 새로운 4분 39초으로 만들어진 〈Loving The Alien〉이 실린 이 미국반

에 희귀 트랙인 〈Cat People (Putting Out Fire)〉의 오리지널 풀렝스 버전(6'43")과 초판 4만 장에 딸린 보너스 CD 수록곡이자 데이비드와 빙의 이야기로 서두를 장식한 〈Peace On Earth/Little Drummer Boy〉(4'23")가 담겨 있기 때문이다. 한편 영국반과 미국반에는 서로 다른 버전의 〈Under Pressure〉가 실려 있다. 둘 다 오리지널 7인치 편집 버전도 아니다. 영국반에는 앞서 《Queen Greatest Hits 2》에 실렸던, 살짝 편집된 3분 58초짜리 버전이 실렸고, 미국반에는 《Classic Queen》에 실렸던 4분 1초짜리 리믹스 버전이 실렸다.

ALL SAINTS • ALLSAINTS 1/2

1993년에 보위는 친구와 동료들에게 줄 크리스마스 선물로 《Low》, 《"Heroes"》, 《Black Tie White Noise》, 《The Buddha Of Suburbia》, 필립 글래스의 《"Low" Symphony》에 담긴 연주곡을 모아 특별한 더블 CD 음반을 만들었다. 이 앨범은 150장 한정으로 찍어 개인적으로 나눠주고 판매용으로 내지 않았다. 그 결과 《All Saints》 원판은 높은 가치와 가격을 자랑하는 수집가용 아이템이 됐다. 이후 2001년 7월에 동일한 제목으로 나온 한 장짜리 모음집(이후 내용 참고)은 양이 줄은 대신 비슷한 수록곡 내용을 담고 있다.

RARESTONEBOWIE • Trident Music International/ Golden Years GY014, 1995년 6월 • Dolphin BLCK 86008, 1997년

All The Young Dudes (4'10") | Queen Bitch (3'15") | Sound And Vision (3'24") | Time (5'12") | Be My Wife (2'44") | Foot Stomping (3'24") | Ziggy Stardust (3'21") | My Death (5'49") | I Feel Free (5'20")

1995년 메인맨에서 《Santa Monica '72》 다음으로 낸 음반은 러닝 타임이 고작 36분밖에 안 되긴 해도 소소한 즐거움을 준다. 하이라이트는 음질이 불량하긴 하지만 (여기서는 'Footstompin'으로 잘못 표기된) 〈Foot Stomping〉의 1974년 라이브 녹음이다. 처음으로 정식 발표된 보위의 〈All The Young Dudes〉 스튜디오 버전, CD 시작 부분에 히든 트랙으로 실린 1973년 《Pin Ups》 라디오 광고는 또 다른 매력 포인트

다. 《RarestOneBowie》의 나머지는 1970년대에 녹음된 진기한 라이브 음원들로 구성되어 있다. 1976년 3월 23일에 녹음된 당돌한 〈Queen Bitch〉, 1978년 7월 1일 얼스 코트 공연 마지막 날 밤을 장식한 희귀 녹음 두 곡(〈Sound And Vision〉과 〈Be My Wife〉)은 물론 〈Time〉의 「The 1980 Floor Show」 버전, 1972년 9월 28일 카네기 홀 공연에서 녹음된 〈My Death〉도 담겨 있다. 극단적인 선곡으로는 불필요하게 다시 모습을 드러낸 〈Ziggy Stardust〉의 《Santa Monica '72》 버전, 1972년 5월 6일 킹스턴 폴리테크닉에서 아주 낮은 음량으로 녹음된 〈I Feel Free〉를 꼽을 수 있다.

《Santa Monica '72》와 마찬가지로 패키지에는 만족도 높은 아카이브 사진과 복제 반영된 메인맨 수집품이 담겨 있다. 후자 중에는 마이크 가슨의 《Diamond Dogs》 세션 영수증, "보위(존스) 부부와 자녀"가 퀸엘리자베스 2호를 타고 대서양 횡단을 할 때 발행한 예금 통지도 있다. 이 앨범의 1997년 일본 재발매반에는 《Santa Monica '72》에 수록된 여섯 곡이 추가로 실렸다.

LONDON BOY • Spectrum Music 5517062, 1996년

데람 시절 곡을 다룬 또 다른 리패키지반. 〈Space Oddity〉의 4분 35초짜리 오리지널 믹스 버전은 이 앨범과 《Love You Till Tuesday》 CD에만 담겨 있다.

BBC SESSIONS 1969-1972 (SAMPLER) • NMC/BBC Worldwide Music NMCD 0072, 1996년 7월

보위의 BBC 라디오 세션을 세 장짜리 모음집으로 계획한 NMC와 BBC 월드와이드 뮤직은 그 맛보기로 일곱 곡을 담은 샘플러를 발매했다. 그러나 계획은 보류되었고, 이 CD 한정반만 남게 되었다. 이후 EMI에서 두 장짜리 세트로 낸 《Bowie At The Beeb》에 비하면 양이 적은 편이지만, 이 CD에 다른 데서 들을 수 없는 두 곡이 담겨 있다는 사실은 주목할 만하다. 1970년 3월 25일 하이프 세션에서 녹음된 〈Waiting For The Man〉(4'28"), 1971년 9월 21일 보위와 론슨의 어쿠스틱 세션에서 녹음된 〈Andy Warhol〉(2'54")이 바로 그 두 곡이다. 이외에 다른 모든 곡은 《Bowie At The Beeb》에 다시 모습을 드러냈다.

THE DERAM ANTHOLOGY 1966-1968 • Deram 8447842, 1997년 6월

데카는 보위의 데람 시절 녹음을 담은 이 가치 있는 모음집을 30년 후에 리패키지 형식으로 1997년에 발매했다. 보위가 독자적으로 녹음한 〈Ching-a-Ling〉(2'02")과 〈Space Oddity〉(3'46")가 추가되었는데, 이 두 곡은 「Love You Till Tuesday」 영상에 불완전한 형태로 쓰이기도 했다. 이 앨범은 보위의 초기 작품에서 나타난 거대한 간극을 메웠고, 이후 2010년에 나온 명작 《David Bowie: Deluxe Edition》에 그 역할을 물려줬다. 《David Bowie: Deluxe Edition》은 〈Space Oddity〉를 누락한 대신 싱글 버전, 얼터너티브 믹스, 미발매 희귀곡 들을 아우르며 《The Deram Anthology 1966-1968》을 압도했다.

THE BEST OF DAVID BOWIE 1969/1974 • EMI 7243 8 21849 2 8, 1997년 10월 [13위]

보위가 1997년에 자신의 백 카탈로그를 EMI에 팔자 또 다른 히트곡 모음집이 나왔다. 여기에는 〈John, I'm Only Dancing〉이 1973년 '색소폰 버전'으로 실렸고, 이외에 1970년 싱글 〈The Prettiest Star〉의 스테레오 버전(앞서 나온 《Sound+Vision》에는 모노 버전만 실렸고, 시간이 흘러 2003년에 나온 이 모음집의 재발매반과 《Space Oddity》의 2009년반에 스테레오 믹스 버전이 실렸다), 그리고 보위가 부른 〈All The Young Dudes〉의 깔끔한 리마스터 버전(이 곡은 나중에 《Aladdin Sane》의 2003년 재발매반에 다시 모습을 드러낸다)이 주목할 만하다. 후자의 경우 《RarestOneBowie》에 실린 버전보다 더 낫다. 일본반에는 〈Suffragette City〉가 빠지고 〈Lady Stardust〉가 추가되었다. 이 앨범은 2005년 《The Platinum Collection》의 일환으로 리패키지되었다.

EARTHLING IN THE CITY • AT&T/N2K 8116501, 1997년 10월

미국 『GQ』 1997년 11월호에 딸린 이 여섯 곡짜리 CD에는 보위의 50세 생일 기념 콘서트에서 녹음된 〈Little Wonder〉(3'44")와 〈The Hearts Filthy Lesson〉

(5'03")이 독점으로 실려 있다. 나머지 트랙들은 《Earthling》에서 나온 여러 싱글에 담겼다.

THE BEST OF DAVID BOWIE 1974/1979 · EMI 7243 4 94300 2 0, 1998년 4월 [39위]

EMI에서 나온 《1974/1979》의 연작에는 그 전까지 《Sound+Vision》에서만 들을 수 있었던 〈It's Hard To Be A Saint In The City〉가 실려 있다. 〈Young Americans〉는 3분 11초짜리 미국 싱글 버전이고(CD에 실린 건 이때가 처음이다), 〈Golden Years〉, 〈TVC15〉, 〈"Heroes"〉 역시 싱글 버전이다. 프로모션반에는 〈John, I'm Only Dancing (Again)〉과 〈D.J.〉가 풀렝스 버전 대신 7인치 믹스 버전으로 실렸다. 이 음반은 2005년 《The Platinum Collection》의 일부로 리패키지되었다.

I DIG EVERYTHING: THE 1966 PYE SINGLES · Essential ESM CD 712, 1999년 6월 · Essential ESM 10765, 2000년 6월 · Sanctuary Records BMGRM047CD, 2015년 4월 / BMGRM047LP, 2015년 4월 / BMGRM096LP, 2015년 9월

보위가 파이에서 낸 세 장의 싱글을 담은 또 다른 리패키지반으로 세 장의 CD 또는 7인치 싱글을 담은, 그리고 1년 후에는 10인치 EP를 담은 멋진 박스 세트다. 여기에 실린 〈Do Anything You Say〉는 앞서 공개된 적이 없는 얼터네이트 믹스 버전이다. 이와 동일한 구성으로 희귀 믹스 버전을 비롯한 모든 곡을 담은 앨범이 2015년에 CD와 12인치 형태로 《1966》이라는 제목을 달고 나왔다. 이때 레코드 스토어 데이에 맞춰 12인치 흰색 바이닐 한정반이 추가로 나오기도 했다. 그리고 이듬해 미국 재발매반이 바이닐과 CD로 나왔다. 이로써 열혈 수집가는 이 여섯 곡을 2016년까지 총 여덟 가지 형태로 소장하게 되었다.

BOWIE AT THE BEEB · EMI 7243 5 28629 2 4 / 7243 5 28958 2 3, 2000년 9월 [7위] · Parlophone DBBBCLP 6872, 2016년 2월

Disc 1: In The Heat Of The Morning (3'01") | London Bye Ta-Ta (2'34") | Karma Man (2'59") | Silly Boy Blue (4'36") | Let Me Sleep Beside You (3'16") | Janine (3'01") | Amsterdam (2'56") | God Knows I'm Good (3'10") | The Width Of A Circle (4'50") | Unwashed And Somewhat Slightly Dazed (4'54") | Cygnet Committee (8'16") | Memory Of A Free Festival (3'17") | Wild Eyed Boy From Freecloud (4'42") | Bombers (2'53") | Looking For A Friend (3'08") | Almost Grown (2'16") | Kooks (3'02") | It Ain't Easy (2'51")

Disc 2: The Supermen (2'50") | Eight Line Poem (2'52") | Hang On To Yourself (2'48") | Ziggy Stardust (3'23") | Queen Bitch (2'57") | I'm Waiting For The Man (5'22") | Five Years (4'21") | White Light/White Heat (3'46") | Moonage Daydream (4'56") | Hang On To Yourself (2'48") | Suffragette City (3'25") | Ziggy Stardust (3'22") | Starman (4'03") | Space Oddity (4'13") | Changes (3'28") | Oh! You Pretty Things (2'55") | Andy Warhol (3'12") | Lady Stardust (3'19") | | Rock'n'Roll Suicide (3'08")

Disc 3: Wild Is The Wind (6'21") | Ashes To Ashes (5'03") | Seven (4'12") | This Is Not America (3'43") | Absolute Beginners (6'31") | Always Crashing In The Same Car (4'06") | Survive (4'54") | Little Wonder (3'48") | The Man Who Sold The World (3'57") | Fame (4'11") | Stay (5'43") | Hallo Spaceboy (5'21") | Cracked Actor (4'09") | I'm Afraid Of Americans (5'29") | Let's Dance (6'20")

EMI에서 기다려 마지않던, 보위의 전설적인 BBC 세션의 하이라이트를 담은 모음집은 2000년 9월에 나왔다. 초반에는 그해 6월 27일 BBC 라디오 시어터에서 열린 보위의 콘서트에서 뽑힌 열다섯 곡이 담긴 보너스 음반이 독점으로 실렸다. 《Bowie At The Beeb》는 환희의 기록으로 가득한 성대한 잔치다. 1970년 「The Sunday Show」 콘서트에서 녹음된 찾기 힘든 〈Memory Of A Free Festival〉을 포함해 거의 알려지지 않았던 녹음들이 대거 발굴되었다. 그런데도 앨범은 영국 차트 최고 7위 기록(지난 10년을 통틀어 봤을 때 보위의 모음집이 남긴 최고 기록이다)이 드러내는 것처럼 주류에 어필했고, 평단에서도 너나 할 것 없이 열광했다. 앞선 6월에 데이비드가 글래스톤베리에서 의기양양하게 귀향한 후, 《Bowie At The Beeb》는 밀레니엄을 맞은 대중음악계의 중견 정치인이라는 그가 가진 중요한 지위를 공고

히 했다. 2000년 11월 『NME』에서 동시대 뮤지션들을 대상으로 조사한 결과, 보위가 역대 최고로 영향력 있는 아티스트로 선정되었다.

트랙에 대한 세부 정보는 다음과 같다. 디스크 1의 첫 네 곡은 1968년 5월 13일에 녹음된 「Top Gear」 세션, 다음 두 곡은 1969년 10월 20일에 녹음된 「The Dave Lee Travis Show」, 〈Amsterdam〉부터 〈Memory Of A Free Festival〉은 1970년 2월 5일 녹음된 「The Sunday Show」, 〈Wild Eyed Boy From Freecloud〉는 1970년 3월 25일 하이프의 「Sounds Of The 70s」, 디스크 1의 나머지는 1971년 6월 3일 「In Concert: John Peel」에서 나왔다. 디스크 2는 1971년 9월 21일 보위와 론슨이 진행한 어쿠스틱 세션(보위의 역대급 BBC 세션 중 하나지만 안타깝게도 여기서는 제대로 소개되어 있지 못하다)에서 나온 두 곡으로 시작하고, 이어서 1972년 1월 18일 다섯 곡으로 완성된 「Sounds Of The 70s」 세션, 그리고 이어서 5월 16일 존 필의 「Sounds Of The 70s」에서 녹음된 탁월한 다섯 곡짜리 세트로 구성된다. 〈Starman〉과 〈Oh! You Pretty Things〉는 1972년 5월 22일 「Johnnie Walker Lunchtime Show」 세트 전체에 해당하고, 마지막 세 곡은 보위가 해당 10년의 마지막 BBC 세션으로 치른, 1972년 5월 23일 「Sounds Of The 70s」 녹음에서 나왔다.

초판에는 마스터링상의 오류로 두 번째 디스크의 4번과 12번 트랙이 동일하게 나타났다. 실제로 두 곡 모두 1972년 5월 16일에 녹음된 〈Ziggy Stardust〉였다. 이 실수에 대해 EMI는 칭찬할 만한 방안으로 누락된 한 곡을 담은 대체 CD(BEEBREP2)를 바로 찍어 따로 요청한 구매자들에게 보냈다. 나중에 발매된 앨범에서는 오류가 수정되었다.

1972년에 데이비드가 스튜디오에 있는 모습을 믹 록이 찍은 사진에 기반한 매력적인 표지 그림은 《Diamond Dogs》에서 작업했던 기 필라에르트의 작품이다. 보위는 이렇게 설명했다. "기는 콜라주 방식으로 작업했어요. 그래서 작품을 보면 사진과 그림이 어우러져 있죠." 필라에르트가 2008년 11월에 죽으면서 이것은 두 사람의 마지막 협업으로 남았다. 일본 발매반(EMI TOCP 65631)에는 72페이지 분량의 호화 부클릿과 추가 트랙으로 1971년 9월 21일 어쿠스틱 세션에서 녹음된 〈Oh! You Pretty Things〉가 포함되었다. 앨범 수록곡으로 구성된 홍보 CD와 샘플러 CD는 사

전 홍보용으로 많이 나왔는데, 그중에는 여러 잡지 표지에 붙은 증정용 CD는 물론 오픈릴식 테이프를 본뜬 박스에 아주 보기 좋게 포장된 여덟 곡짜리 샘플러(BEEBPRO-6872)도 있었다. EMI는 옛날 마이크 모양을 한 휴대용 라디오까지 만들었다. 이 기기에 전원이 켜지면 'Bowie At The Beeb' 로고에 불이 들어왔다.

《BBC Radio Theatre, London, June 27, 2000》이라는 한정판 보너스 디스크에는 보위가 글래스톤베리 공연 이후에 브로드캐스팅 하우스에서 가진 공연에서 선별한 멋진 결과물이 담겨 있다. 〈Seven〉과 〈Survive〉 같은 기분 좋은 신곡 공연이 있는가 하면, 〈Always Crashing In The Same Car〉와 정말 신나게 편곡된 〈Let's Dance〉를 포함한 더 오래된 노래들은 새롭게 태어났다. 트랙이 끝날 때마다 관객 소리를 줄여 없애는 특이한 결정 때문에 전체적인 분위기가 어그러졌지만, 그 부분만 빼면 2000년 미니 투어의 훌륭한 징표이자 모든 보위의 라이브 앨범 중 최고의 녹음이라 할 만하다.

2016년에 《Bowie At The Beeb》는 바이닐로 처음 모습을 드러냈다. 네 장의 LP로 구성되면서 2000년 콘서트 기록이 빠졌지만, 앞서 일본 발매반에만 실렸던 〈Oh! You Pretty Things〉 1971년 9월 21일 녹음과 독점이자 처음으로 공식 소개되는 하이프의 〈The Supermen〉 1970년 3월 25일 공연이 추가되었다.

ALL SAINTS: COLLECTED INSTRUMENTALS 1977-1999 • EMI 7243 5 33045 2 2, 2001년 7월

보위가 개인적으로 만든 1993년도 모음집 《All Saints》(앞선 해당 내용 참고)를 다시 한 장짜리로 편집해서 시장에 내놓은 이 작품은 처음 트랙리스트에서 〈Crystal Japan〉과 〈Brilliant Adventure〉가 추가된 대신 〈South Horizon〉과 《Black Tie White Noise》 연주곡 3곡이 모두 빠진 구성을 취하고 있다. 처음에 나온 《All Saints》가 그랬던 것처럼 〈Some Are〉는 필립 글래스의 《"Low" Symphony》 버전이고 다른 곡들은 보위의 원 버전이다. 커버 이미지의 경우 보위넷 회원들이 서로 다른 디자인을 가진 여덟 가지 최종 후보 중에 선택하는 것으로 적용할 예정이었는데, 막판에 데이비드가 마음을 바꾸어 본인이 디자인한 이미지를 적용했다. 턱수염에 어깨까지 내려오는 머리를 한 보위의 모습을 흐릿하게 네거티브로 처리한 이미지는 그의 앨범 재킷 중 가

장 인상적이라 하기는 힘들지만, 모음집 자체는 그의 작품 중 상대적으로 실험적인 곡들을 효과적이고 인상적으로 요약해 놓는 데 성공했다.

BEST OF BOWIE • EMI 7243 5 39821 2 6, 2002년 11월 [11위] • EMI/Virgin 72435-95692-0-8, 2003년 11월 (보너스 DVD를 포함한 미국/캐나다 재발매반)

2002년에 사람들이 새로운 보위 모음집을 여전히 필요로 했는지에 대해서는 논란의 여지가 있다. 하지만 보위가 콜롬비아를 떠난 후 EMI/버진 측에서 보위의 백 카탈로그를 유지함과 동시에 《Heathen》이 평단으로부터 호평을 받으면서 그것은 거의 피할 수 없는 일이 되었다.

같은 제목의 훌륭한 DVD와 동시에 발매된 《Best Of Bowie》는 1993년에 나온 《The Singles Collection》, 1997년과 1998년에 EMI에서 나온 《Best Ofs》 한 쌍을 밀어내고 보위 히트곡 모음집의 기준이 되었다. 영국 발매반은 《Let's Dance》 이후의 1980년대를 대충 훑고 틴 머신을 우회해서 〈Jump They Say〉와 1990년대 노래 몇 곡으로 이야기를 다시 시작하는 방식으로 명곡들을 연대기 순으로 충실하게 살핀다.

하지만 이야기는 거기서 끝나지 않는다. 《Best Of Bowie》 홍보를 위한 정교한 술책으로서 트랙리스트를 국가에 따라 상당히 다양하게 만드는 방법이 쓰였던 것이다. 이로써 앨범은 각 지역에서 인기 있었던 노래를 더 제대로 반영하게 되었다. 그 결과 2001년 10월과 11월에 앨범은 최소 20가지 버전으로 발매되었다. 어떤 나라에서는 두 장짜리 세트로, 또 어떤 나라에서는 한 장짜리로 나왔고, 미국과 캐나다에서는 두 구성으로 모두 나왔다. 발매반 대부분은 정면에서 보이는 CD 케이스 뒤쪽 내지의 왼쪽 부분에 위치한 국기로 구별할 수 있다(예외적으로 영국, 동유럽, 아르헨티나/멕시코 발매반에는 국기가 없다).

에디션에 따라 다르게 담긴 트랙은 다른 작품에서 쉽게 확인할 수 있지만, 그나마 희귀한 트랙을 구하려는 수집가들은 뉴질랜드반(EMI 7243 5 41925 2 4)에 관심을 가질 것이다. 4분 1초짜리로 편집되어 처음 공개되는 〈Magic Dance〉(표기와 달리 싱글 버전은 아니다), CD에 처음 실리는 〈Underground〉의 싱글 믹스 버전이 여기에 담겨 있다. 후자는 칠레반에서도 확인할 수 있다. 희귀성이 비교적 덜한 다른 경우로는 〈Black Tie White

Noise〉의 라디오용 버전(덴마크), 티나 터너가 함께한 〈Tonight〉의 라이브 버전(네덜란드, 발매 당시 이곳에서 차트 1위를 기록했다), 〈Rebel Rebel〉의 미국 싱글 버전(칠레) 등이 있다. 틴 머신 시절을 유일하게 반영한 두 장짜리 미국/캐나다 발매반에는 〈Under The God〉이 실렸다. 영국, 그리스, 미국/캐나다 발매반의 경우 〈Scary Monsters〉의 7인치 버전이 CD로 나온 첫 사례가 되었고, 영국을 제외한 여러 발매반(미국/캐나다, 뉴질랜드, 그리스, 네덜란드, 덴마크, 노르웨이/스웨덴, 칠레, 독일/스위스/오스트리아)에는 다른 데서 접하기 어려운 〈Cat People〉의 7인치 버전이 실렸다. 독일/스위스/오스트리아 발매반에는 〈"Helden"〉의 1989년 《Sound+Vision》 리믹스 버전과 〈When The Wind Blows〉의 라디오용 버전이 실렸고, 이중 후자는 칠레 발매반에도 실렸다.

일부 트랙(〈Golden Years〉, 〈"Heroes"〉, 〈Ashes To Ashes〉, 〈China Girl〉, 〈Modern Love〉, 〈TVC15〉, 〈Young Americans〉)은 발매반에 따라 앨범 버전이나 싱글 버전으로 실렸다. 이외의 다른 트랙은 대체로 한 가지 버전만 실렸다. 그중에 〈Slow Burn〉은 앞서 쉽게 접할 수 없었던 3분 57초짜리 라디오용 버전으로 실려 눈길을 끈다.

《Best Of Bowie》의 표지는 데이비드의 활동 시기에 따른 얼굴들을 조합한 것으로 《'hours…'》에 참여한 렉스 레이가 디자인했다. 앨범과 동시에 발매된 DVD에도 같은 표지가 적용되었다. 두 작품은 여러 매체에서 만점의 평가를 받았고, 판매 실적도 양호했다. DVD는 영국 음악 차트에서 정상에 올랐고, 앨범은 처음에 11위에 올랐다. 발매로부터 약 1년이 지난 시점에 《Reality》가 매스컴을 타면서 《Best Of Bowie》 앨범 판매량도 덩달아 올랐다. 그 결과 2003년 9월에 앨범은 다시 영국 차트 25위까지 올랐고, 다음 달까지 75위 안에 45주 동안 머무르는 기록을 남겼다. 앨범은 2004년에 다시 영국 차트에 진입해 22위까지 올랐다. 2016년 1월에 데이비드가 죽은 후 미국과 영국에서 《Blackstar》가 차트 정상에 오른 사이에 《Best Of Bowie》도 영국 차트 3위, 미국 차트 4위에 오르며 새로운 최고 차트 기록을 세웠다.

2003년 11월에 미국/캐나다 버전이 한정 재킷 사양과 함께 한 장짜리로 다시 발매되었는데, 여기에는 《Club Bowie》의 비디오, 오디오 리믹스 버전이 주를 이룬 새로운 보너스 DVD가 딸려 나왔다. 'A Reaitly

Tour'의 극동 지역 일정에 맞춰 2004년에 나온 '아시아 투어 에디션'(EMI 7243 5 7749 2 3)은 영국 발매반에 《Club Bowie》가 보너스 디스크로 묶인 구성으로 발매 되었다.

CLUB BOWIE: RARE AND UNRELEASED 12" MIXES
• Virgin/EMI VTCD591, 2003년 11월

Loving The Alien (The Scumfrog vs David Bowie) (8'21") | Let's Dance (Trifactor vs Deeper Substance Remix) (11'02") | Just For One Day (Heroes) (Extended Version) (David Guetta vs Bowie) (6'37") | This Is Not America (The Scumfrog vs David Bowie) (9'12") | Shout (Original Mix) (Solaris vs Bowie) (8'02") | China Girl (Riff & Vox Club Mix) (7'08") | Magic Dance (Danny S Magic Party Remix) (7'39") | Let's Dance (Club Bolly Extended Mix) (7'56") | Let's Dance (Club Bolly Mix Video) (CD-ROM)

선명한 형광 오렌지색으로 꾸며진 이 모음집은 《Reality》가 한창 인기를 얻고 있을 때 발매되었다. 안에는 괄목할 만한 곡들이 일부 담겨 있다. 광적인 수집가들 은 보위 작품을 다룬 비교적 중요한 클럽 리믹스로 버 진/EMI에서 나온 모음집을 높이 평가하겠지만, 이 CD 에 담긴 색다른 소음들은 가장 열정적인 수집가에게도 도전을 요할 것이다. 이 앨범의 매력 포인트로 스컴프 로그가 리믹스한 〈Loving The Alien〉과 〈This Is Not America〉가 있다. 두 곡 모두 호감 가는 댄스 트랙이고, 아시아풍으로 리믹스된 〈Let's Dance〉와 〈China Girl〉 도 물론 매력적이다. 하지만 나머지 트랙에서 나타나는 난해한 반복성은 보위의 자연스러운 팬층이 전혀 아닌 화학적으로 가장 고조된 하드코어 클러버들만 이해할 수 있을 것이다. 〈Let's Dance (Club Bolly Mix)〉 비디 오는 CD-ROM 포맷으로 실렸다.

이 작품은 변형된 많은 포맷을 낳았다. 그중 하나인 홍보용 CD-R에는 처음 공개되는 〈Starman (Metrophonic Remix)〉와 〈Just For One Day (Heroes) (Club Mix)〉, 〈Shout (Amazon Dub)〉, 〈Magic Dance (Danny S Cut N Paste Remix)〉 등 변형된 버전들이 실렸다.

MUSICAL STORYLAND • Worlds In Ink/Universal Music

B0001073-02, 2004년 4월

상대적으로 특이한 보위 관련 프로젝트인 이 책·CD 묶 음 작품은 캘리포니아 출신 아티스트 자밀라 나지의 아 이디어였다. 보위의 데람 시절 노래들에 대한 애정과 아 동용 그림책을 내고자 하는 열망을 가지고 있었던 그녀 는 보위의 1960년대 말 노래 열 곡에 어울리는 그림을 각각 만들어 더했다. 나지의 아크릴 그림은 각 노래에 대한 그녀의 해석을 매력적인 스타일로 구체화한다. 그 녀의 작풍은 앙리 루소의 순수한 원시주의와 마르크 샤 갈의 꿈결 같은 초현실주의 사이 어딘가에 위치해 있고, 곁들여진 CD는 어린이(그리고 어른)들에게 원곡 감상 의 기회를 부여한다.

THE COLLECTION • EMI 7243 8 73496 2 9, 2005년 5월

이 염가 CD에는 《Pin Ups》를 제외하고 1969년부 터 1980년까지 나온 보위의 스튜디오 앨범 각각에서 뽑힌 샘플 트랙이 하나씩 실렸다. 〈Sweet Thing〉은 《Diamond Dogs》의 〈Sweet Thing/Candidate〉 연작 을 앞부분만 써서 3분 40초 분량으로 편집한 버전이다. 보위의 상대적으로 덜 친숙한 작품에 대한 홍보는 칭찬 받을 만하지만, 이미 앨범에서 쉽게 들을 수 있는 노래 들을 모아 놓은 이 당황스러운 작품을 광적인 수집가들 말고 누가 샀을지 의심하는 시선도 있다.

THE PLATINUM COLLECTION • EMI 0946 3 31304 2 5, 2005년 11월 [55위]

《Best Of Bowie》가 나온 지 3년도 채 지나지 않은 시점 에서 EMI는 또 다른 히트곡 모음집을 발매했다. 이번 에는 1997년과 1998년에 나온 두 장의 《Best Ofs》(앞 선 해당 내용 참고)를 그대로 다시 냄과 동시에 1980 년부터 1987년까지를 아우르는 세 번째 디스크를 추가 했다. 세 번째 디스크에서 7분짜리 앨범 버전으로 실린 〈Loving The Alien〉을 제외하면 모든 곡이 싱글 버전 이다. 특별히 수집가들의 흥미를 끄는 노래는 〈Under Pressure〉다. 여기에 실린 4분 9초짜리 오리지널 싱글 믹스 버전은 데이비드 보위의 모음집에는 처음으로 수 록된 것이다.

THE BEST OF DAVID BOWIE 1980/1987 • EMI 00946 3
86478 2 9, 2007년 3월

EMI의 '사이트 앤드 사운드(Sight & Sound)' 시리즈
로 발매된 이 모음집은 2005년에 나온 《The Platinum
Collection》의 세 번째 디스크를 그대로 복사해서 낸
것이다(앞선 내용 참고). 앨범에 딸린 보너스 DVD에는
같은 시기의 뮤직비디오들이 수록되어 있다(자세한 내
용은 5장 참고).

iSELECTBOWIE • UPDB001, 2008년 6월 • Astralwerks/EMI
ASW 36640 / 5099923664029, 2008년 9월 • Parlophone
DB1-SLP1, 2015년 3월

영국의 타블로이드지 『메일 온 선데이』의 2008년 6
월 29일자 간행물에는 데이비드가 직접 뽑은 노래들
로 구성된 이 무료 CD가 딸려 나왔다. 동봉된 지면에는
데이비드가 쓴 광범위한 라이너 노트가 실렸다. 'MM
Remix' 버전으로 새롭게 실린 〈Time Will Crawl〉
(4′24″)이 골수팬들로부터 큰 주목을 받았는데, 훗날 이
곡은 3CD로 구성된 《Nothing Has Changed》에 포함
되었다. 〈Hang On To Yourself〉의 1972년 라이브 버
전은 이튿날 발매된 《Santa Monica '72》의 EMI 리마
스터 버전을 경유해 수록된 것이다. 8분 47초 동안 단
독 트랙으로 쭉 이어지는 〈Sweet Thing/Candidate/
Sweet Thing (reprise)〉 연작은 또 하나의 흥밋거리였
다. 《iSelectBowie》는 2008년 9월에 영국 제도 밖의 모
든 영토에서 발매되었다. 이 버전에서 보위의 라이너 노
트는 CD 부클릿으로 다시 편집되어 실렸는데, 『메일
온 선데이』와 달리 여기에는 'Weltschmerz'(염세)라는
단어를 설명하는 어설픈 어구가 삽입된 것을 독자들이
이해해주리라는 믿음이 작용했다. 2015년에는 'David
Bowie is' 전시회 독점으로 파리 전시 때부터 판매된 빨
간색 바이닐 버전이 한정판으로 나왔다.

DAVID BOWIE: DELUXE EDITION • Deram 531 79-5, 2010
년 1월

보위의 데뷔 앨범을 재구성해 데카에서 2010년에 발표
한 탁월한 재발매반은 이 장을 시작하면서 '공식 앨범'
리스트(트랙리스트 전체가 실려 있다)에 넣긴 했지만,

두 번째 디스크를 보면 여기서 논할 만하다. 데람 시절
의 희귀곡을 포괄적으로 아우른 이 음반은 범위와 음질
면에서 1997년에 나온 《The Deram Anthology 1966-
1968》을 수월하게 대체한다. 이 모음집에서 〈Space
Oddity〉의 오리지널 버전을 제외한 모든 곡은 멋지게
리마스터링된 형태로 올바르게 수록되어 있다. 그중
〈Ching-a-Ling〉은 노래 전체가 온전히 복원된 동시에
스테레오 믹스 버전으로 처음 공개되었다. 이외에 〈The
Laughing Gnome〉, 〈The Gospel According To Tony
Day〉, 〈Did You Ever Have A Dream〉, 〈Let Me Sleep
Beside You〉, 〈Karma Man〉 등이 스테레오 믹스로 처
음 공개되었고, 〈In The Heat Of The Morning〉은 모
노 보컬 버전으로 처음 공개되었다. 또한 1967년 12월
18일 「Top Gear」에서 보위가 처음 가졌던 BBC 라디오
세션 전체가 앨범에 실렸다(《Bowie At The Beeb》에
이 세션이 조금도 실리지 않았다는 점에서 정말 환영
할 만하다). 화룡점정은 〈London Bye Ta-Ta〉의 1968
년 오리지널 녹음이 처음으로 공식 소개된다는 점이다.
이 녹음의 다른 버전은 그동안 부틀렉에 실린 바 있다.
음반 마지막에는 스튜디오에서 진행된 〈The Gospel
According To Tony Day〉 녹음 중에 나온 농담이 몇 초
동안 '히든 트랙'으로 실렸다. 앨범 《David Bowie》 자
체의 스테레오 믹스와 모노 믹스를 모두 아우른 첫 번
째 디스크와 함께 멋진 구성을 갖춘 이 발매작은 보위
의 재발매반 중에서 손에 꼽힐 만큼 훌륭하다. 그의 초
기 작품을 추종하는 사람이라면 꼭 구매해야 하는 작품
이다.

NOTHING HAS CHANGED • Parlophone 825646205745
2014년 11월 (2CD 에디션) [5위] • Parlophone 825646
205769, 2014년 11월 (3CD 에디션) [5위] • Parlophone
825646205769, 2014년 11월 (더블 LP 에디션) [5위] • Parlo-
phone 2564620569, 2014년 11월 (1CD 호주반) • Warner
WPCR-16186, 2014년 11월 (1CD 일본반)

다양한 실물 포맷으로 발매된 이 멋진 구성의 모음집
(물론 제목은 《Heathen》 앨범의 첫 가사를 딴 것이다)
은 즐거움과 좌절감을 동일한 수준으로 전한다. 우선 좋
은 소식은 다음과 같다. 세 장짜리 에디션은 《Toy》에 수
록될 예정이던 〈Let Me Sleep Beside You〉(3′12″)를
다시 녹음해 처음으로 공식 발매했다는 점, 그리고 앞

서 다운로드용으로만 발매된 〈Your Turn To Drive〉(4'54")를 실물 포맷으로 처음 발매했다는 점에서 자랑할 만하다. 다양한 포맷으로 나오다 보니 여러 희귀 믹스 버전이 디지털로 처음 소개된 경우도 있다. 〈Life On Mars?〉의 2003년 켄 스콧 믹스(3CD 에디션 한정), 〈Starman〉의 '큰 소리의(loud)' 싱글 믹스(모든 포맷에 해당), 〈All The Young Dudes〉의 스테레오 믹스(2CD와 3CD 에디션), 〈Young Americans〉의 2007년 토니 비스콘티 믹스 싱글 버전(3CD 에디션 한정), 〈Absolute Beginners〉의 4분 46초 분량의 홍보용 버전(1CD와 2CD 에디션) 등이 여기에 해당한다.

《Nothing Has Changed》에서 CD로 처음 소개된 곡은 〈Sue (Or In A Season Of Crime)〉의 최신 싱글 버전이다. 1CD를 제외한 모든 포맷에서 7분 24초짜리 풀 버전이 실렸다. 이 곡은 작곡 당시에 4분 1초짜리 라디오 버전이 상업용 CD로만 나온 적이 있었다(1CD 에디션은 소수의 지역에서만 나왔다. 그 예로 호주와 아르헨티나에서는 앨범 트랙리스트에 〈Golden Years〉가 삽입되었고, 일본에서는 〈Golden Years〉가 빠진 대신 〈Lady Stardust〉가 들어갔다). 한편 〈Love Is Lost (Hello Steve Reich Mix)〉의 4분 8초짜리 라디오용 버전은 2CD와 3CD 포맷에만 실렸다.

반면에 주장과 다른 곡이 여럿 실렸다는 점은 비교적 덜 좋은 소식이다. 바이닐과 1CD 에디션에 실린 〈Space Oddity〉는 표기된 것처럼 '영국 스테레오 싱글 편집(UK stereo single edit)' 버전이 아니다(영국 싱글은 모노로 녹음되었다). 실제로 실린 곡은 이후 2015년 재발매 앨범과 동일한 마스터에서 나온 4분 33초짜리 편집본으로 오리지널이 아니다. 〈Diamond Dogs〉는 대충 페이드인 되어 빨리 페이드아웃 되는 5분 50초짜리 새 버전이다. 〈Fashion〉은 오리지널 싱글 버전이 아닌 새로우면서도 될 대로 되라 식의 우려스러운 공이 들어간 작품이고, 〈Scary Monsters〉의 편집본도 테이프 이상이 있었던 게 아닌지 의심스럽다.

주목할 만한 다른 사항으로 〈Under Pressure〉, 〈Dancing In The Street〉, 〈Buddha Of Suburbia〉 모두 표기는 안 되어 있지만 오리지널 싱글 버전이고, 〈Ziggy Stardust〉는 큰 변화는 없지만 마지막 기타 연주가 빠졌다는 점을 들 수 있다. 틴 머신 시기는 완전히 침묵에 잠겨 있다. 아마 더 놀라운 것은 라이브 곡이 전무하다는 사실, 그리고 베를린 3부작에서는 한 곡씩만 나왔다

는 사실일 테다.

조너선 반브룩이 감독한 디자인의 경우, 포맷에 따라 주요 재킷 이미지가 다르다. 선택 후보는 수십 년에 걸쳐 찍힌 일련의 사진들인데, 모두 거울에 비친 자신의 모습을 관찰하는 보위의 모습을 담고 있다. 《Nothing Has Changed》는 시장에서 선전했다. 발매 첫 주에 영국 차트 9위에 올랐고, 보위가 죽은 후에 최고 순위를 5위로 갱신했다. 〈Sue〉에서 시작해서 〈Liza Jane〉으로 끝나는 3CD 에디션의 역순 트랙리스트는 신선한 접근법이다. 그리고 이 모음집은 잡다한 특이점을 갖고 있음에도 상기한 두 싱글을 가르는 50년을 담은 인상적인 음반이다.

FIVE YEARS (1969-1973) · Parlophone DBX1, 2015년 9월 (CD) · Parlophone DBXL1, 2015년 9월 (LP)

2015년 9월 25일에 CD, 바이닐, 다운로드 포맷으로 발매된 이 박스 세트는 《Space Oddity》부터 《Pin Ups》까지 총 여섯 장의 스튜디오 앨범과 두 장의 지기 시절 라이브 앨범, 그리고 앨범과 같은 시기에 나온 곡들을 엮어 《Re:Call 1》이라는 제목을 단 두 장 분량의 보너스 트랙 모음집으로 화려하게 구성되어 있다. 수집가의 이목을 가장 집중시키는 요소는 1971년 이후 조악한 부틀렉 외에 그 어떤 형태로도 접할 수 없었던 〈Holy Holy〉의 3분 31초짜리 오리지널 싱글 버전이 수록된 것이다. 물론 바이닐에서 추출된 티가 많이 나지만 모두가 오래 기다린 〈Holy Holy〉는 양호한 사운드를 자랑한다. 안타깝게도 아주 잡다한 이 모음집 전체에 똑같은 표현을 적용할 수는 없다. 테이프 손상과 온갖 작은 결함으로 엉망이 된, 새롭게 리마스터된 《Space Oddity》는 특히 주목을 끈다(무엇보다 〈Cygnet Committee〉의 첫 베이스 음이 누락되었고, 〈Memory Of A Free Festival〉 가사 중 'God's land'는 'God land'가 되었다. 이는 탁월한 2009년 재발매반을 그대로 따른 것이다). 그나마 나머지 앨범들은 더 나은 상태를 보인다. 앞서 EMI와 라이코에서 나온 발매반보다 더 개선된 《The Man Who Sold The World》, 《Hunky Dory》, 《Pin Ups》는 그중 최고다. 《Ziggy Stardust》는 두 가지 버전으로 실려 있다. 하나는 2012년 재발매반 마스터를 쓴 것이고, 다른 하나는 켄 스콧의 2003년 믹스 버전이다. 《Aladdin Sane》은 40주년 기념반과 동일한 마스터를 썼고,

《Santa Monica '72》와 《Ziggy Stardust: The Motion Picture》는 각각 2008년과 2003년 마스터를 썼다.

《Re:Call 1》에는 〈Holy Holy〉와 더불어 CD로 첫 선을 보이는 여러 믹스 버전과 편집 버전이 실려 있는데, 겉으로 보이는 것과 모두 같지는 않다. 〈Space Oddity (UK mono single edit)〉(4'42")와 〈Wild Eyed Boy From Freecloud (UK mono single version)〉(4'52")은 조약한 테이프에서 추출된 것으로 보이고, 이는 〈All The Madmen (US promo single edit)〉(3'15")와 〈Janine (US promo mono version)〉(3'23")도 마찬가지다. 〈Ragazzo Solo, Ragazza Sola (stereo single version)〉(5'06")은 그야말로 2009년 스테레오 마스터본인데, 오리지널 모노 싱글과 길이를 맞추려는 의도로 빨리 페이드아웃된다(그 시절에는 스테레오 버전이란 게 없었다). 〈Changes (UK mono single)〉(3'39")과 〈Andy Warhol (mono single edit)〉(3'07")는 스테레오 리마스터본에서 모노로 바뀌어 새롭게 만들어졌다(B면으로 나온 〈Andy Warhol〉의 영국반 모노 버전은 풀렝스 앨범 트랙이었고, 미국반 편집 버전은 스테레오였기 때문에 어느 쪽이든 틀리다). 〈Drive-In Saturday (German single edit)〉(4'03")는 《Aladdin Sane》 40주년 재발매반 마스터를 써서 빨리 페이드아웃한 결과물이다. 하지만 〈Moonage Daydream (Arnold Corns version)〉(3'53")에 2002년 재발매반에서 빠져 있던 이야기식 도입부가 복구되었다는 사실, 그리고 〈Round And Round (original B-side mix)〉(2'42")와 〈Amsterdam (original mix)〉(3'27") 모두 디지털 포맷으로 처음 선보이는 원곡이자 전적으로 매력적이라는 사실은 기분 좋은 뉴스다.

《Five Years (1969-1973)》에는 레이 데이비스의 서문이 담긴 고급 부클릿은 물론 희귀 사진, 당시 매체 보도, 다른 기념품을 아우른 풍부한 자료, 그리고 토니 비스콘티와 켄 스콧이 적은 상세한 라이너 노트가 딸려 나왔다. 박스 세트 발매와 함께 여섯 장의 스튜디오 앨범은 각각 CD로 발매되었고, 이어서 2016년 2월에 바이닐 버전이 나왔다. 그리고 그해 6월에 라이브 앨범들이 바이닐 형태로 나왔다. 《Re:Call 1》 모음집과 켄 스콧의 《Ziggy》 리믹스반은 박스 세트에만 실렸다.

WHO CAN I BE NOW? (1974-1976) · Parlophone, 2016년 9월

이 책이 출간되었을 때 발매 대기 중이었던 《Five Years (1969-1973)》의 후속작은 CD 12장, LP 13장, 디지털 다운로드 포맷에 보위 커리어의 다음 시기를 담고 있다. 이 세트는 스튜디오 앨범 세 장(《Diamond Dogs》, 《Young Americans》, 그리고 본 작품에 오리지널 버전과 2010년 믹스 버전이 모두 실린 《Station To Station》)은 물론 《David Live》(오리지널 버전과 2005년 믹스 버전), 《Live Nassau Coliseum '76》, 그리고 후에 《Young Americans》가 된 앨범의 초기 트랙리스트 하나를 'The Gouster'라는 제목으로 엮은 작품까지 아우른다. 바로 이 부분이 2016년 7월에 세트 발매가 예고되었을 때 헤드라인 뉴스가 되었다. 그중에는 지나치게 흥분한 나머지 'The Gouster'가 '잃어버린' 오리지널 미발표 앨범이라고 우기는 기사들도 있었다. 실제로 이 앨범은 이미 공개된 일곱 곡으로 구성되어 있는데, 그중에 세 곡(〈Somebody Up There Likes Me〉, 〈Can You Hear Me〉, 〈Right〉)은 그때까지 공식 발매된 적 없었던 초기 믹스 버전이다. 나머지 네 곡은 〈John, I'm Only Dancing (Again)〉, 〈It's Gonna Be Me〉, 〈Who Can I Be Now?〉, 〈Young Americans〉다. 한편 보너스 음반인 《Re:Call 2》에는 싱글 믹스 버전, 편집 버전, B면 곡 들이 다양하게 담겨 있다. 이 가운데 디지털 포맷으로 처음 공개되는 〈Rebel Rebel〉의 오리지널 싱글 믹스 버전, 잘 알려지지 않은 〈Diamond Dogs〉의 호주 싱글 버전, 《David Live》에 수록된 〈Rock'n Roll With Me〉의 실체 없는 프로모션 버전이 이목을 집중시킨다.

영국 외 지역에서 발매된 다양한 모음집들이다.

In The Beginning Volume Two 1973년 독일 데람 컴필레이션

David Bowie Coccinelle Variétés 《The World Of David Bowie》의 1973년 프랑스반, 1983년 재발매

Images 1966-1967 여러 곳에서 나온 이 데람 모음집의 미국 오리지널반

David Bowie Mille-Pattes Series 《Images 1966-1967》의 1973년 프랑스반

El Rey Del Gay-Power 1973년에 스페인에서 나온 데람 시절 모음집

Best Deluxe 《Space Oddity》부터 《Aladdin Sane》까지의 수록곡으로 구성된 일본 컴필레이션, 1976년에 《David Bowie Special》로 재발매

Disco De Ouro 《The World Of David Bowie》의 1974년 브라질 재발매반

David Bowie 《Images 1966-1967》의 1976년 벨기에 재발매반

Starting Point 1977년 미국 데람 리패키지반

Bowie Now 《Low》부터 《"Heroes"》까지의 수록곡으로 구성된 1978년 미국 홍보용 컴필레이션

Collection Blanche 《Images 1966-1967》의 1978년 프랑스 재발매반

20 Bowie Classics 《Images 1966-1967》의 1979년 호주 재발매반, 〈Karma Man〉 제외

Profile 1979년 독일 데람 리패키지반

Chameleon 《Ziggy Stardust》부터 《Lodger》까지의 수록곡으로 구성된 1979년 호주 컴필레이션

1980 All Clear 《Space Oddity》부터 《Lodger》까지의 수록곡으로 구성된 1979년 미국 홍보용 컴필레이션

La Grande Storia Del Rock 1979년 이탈리아 데람 패키지반

Rock Galaxy 《Hunky Dory》와 《Ziggy Stardust》를 더블 앨범으로 엮은 1981년 독일 재발매반

David Bowie 파이 시절 싱글로 구성된 1981년 캐나다 재발매반

Historia De La Musica Rock 《Another Face》의 1981년 스페인 재발매반, 1982년에 《Gigantes Del Pop Volume 28》로 재발매

Die Weisse Serie 《Another Face》의 1982년 독일 리패키지반

Bowie 《The World Of David Bowie》의 1982년 일본 재발매반

Superstar 1982년 이탈리아 데람 리패키지반

London Boys 파이의 1966년 싱글과 다른 1960년대 기대작을 모은 1982년 스페인 컴필레이션

Portrait Of A Star 《Low》, 《"Heroes"》, 《Lodger》를 모은 세 장짜리 박스 세트 형태의 1982년 프랑스 재발매반

Prime Cuts 데람 시절 곡들과 〈Liza Jane〉 싱글을 엮은 1983년 뉴질랜드 리패키지반

Die Weisse Serie Extra Ausgabe 데람 시절 곡들을 담은 1983년 독일 리패키지반

Ziggy '83 ABC에서 방송한 보위의 1983년 7월 몬트리올 공연을 담은 1984년 캐나다 홍보용 음반

Early Bowie 파이 시절 싱글을 담은 1984년 이탈리아 재발매반

30 Años De Musica Rock 《Another Face》의 1984년 멕시코 재발매반

David Bowie 파이 시절 싱글을 담은 1985년 스페인 재발매반

Early Years 《The Man Who Sold The World》, 《Hunky Dory》, 《Aladdin Sane》을 담은 1985년 프랑스 박스 세트

Starman 《Space Oddity》부터 《Ziggy Stardust》까지 아우른 1989년 러시아 컴필레이션

David Bowie 1990년 스페인에서 나온 데람 리패키지반

The Gospel According To David Bowie 데람 시절 곡에서 선별한 1993년 독일 컴필레이션

The Laughing Gnome 1996년 독일에서 CD로 나온 영국 《London Boy》 컴필레이션

When I Live My Dream 1997년 독일에서 나온 데람 컴필레이션

Rarest Live 《Santa Monica '72》에서 선별한 2000년 일본 컴필레이션

REVELATIONS: A MUSICAL ANTHOLOGY FOR GLAS-TONBURY FAYRE · Revelation REV 1/2/3, 1972년 6월

The Supermen (2'41")

지금은 초희귀 상품이 된 이 세 장짜리 앨범은 그 전해에 글래스톤베리 페스티벌의 손실을 만회하기 위한 시도에서 비롯했다. 당시 페스티벌에서는 데이비드가 공연을 했다. 다름 아닌 이 앨범에 〈The Supermen〉의 '새로운' 스튜디오 버전이 처음 실렸다. 이 곡의 다른 믹스 버전은 나중에 라이코에서 나온 《Hunky Dory》와 2002년 《Ziggy Stardust》 재발매반에 보너스 트랙으로 실렸다. 《Revelations》의 슬리브 노트를 보면, 보위의 "글래스톤베리 라이브 테이프는 혁명 전까지 금고에 남아 있을 것"이라고 적혀 있다. 그러나 현실은 다소 시시했다. 데이비드는 글래스톤베리 녹음을 앨범에 싣는 것을 허락하지 않는 대신에 호의로 〈The Supermen〉의 스튜디오 버전을 제공했다. 이에 대해 글래스톤베리 공연을 녹음한 사운드 엔지니어 존 런즈텐은 이렇게 말했다. "그건 확실히 안 나오는 게 맞았어요. 보위는 지기가 될 참이었기 때문에 그 녹음은 그의 커리어가 나아가는 방식에도 안 맞았거든요."

RUBY TRAX · Forty NME 40CD, 1992년 9월

Go Now (4'30")

(2년 후 스코프로 이름을 바꾼) 스패스틱스 소사이어티를 돕기 위한 취지로 『NME』와 BBC 라디오 1에서 판촉에 나선 이 세 장짜리 자선 앨범은 틴 머신이 처음 공개하는 라이브 트랙은 물론 티어스 포 피어스 버전의 〈Ashes To Ashes〉, 그리고 빌리 브래그의 〈When Will I See You Again?〉과 EMF의 〈Shaddap You Face〉와 같은 예상 밖의 과도한 커버곡들까지 아우른다.

BEST OF GRUNGE ROCK · Priority P253708, 1993년 (미국)

Baby Can Dance (6'47")

BEYOND THE BEACH · Upstart CD012, 1994년 10월 (미국)

Needles On The Beach (4'32")

DAVID BOWIE SONGBOOK · Connoisseur VSOP CD236, 1997년

여러 주류 아티스트가 커버한 보위의 곡들로 구성된 이 기분 좋은 컴필레이션에는 룰루의 〈Watch That Man〉, 바우하우스의 〈Ziggy Stardust〉, 블론디의 〈"Heroes"〉 라이브 버전처럼 널리 알려진 결과물들과, 빌리 맥켄지의 탁월한 〈The Secret Life Of Arabia〉, 수잔나 홉스의 흥미로운 〈Boys Keep Swinging〉, 플라잉 피케츠의 표현 불가능한 〈Space Oddity〉를 포함한 더 모호한 커버곡들이 공존한다. 《David Bowie Songbook》은 1960년대에 녹음된 두 희귀곡인 (데이비드가 게스트 보컬을 맡은) 오스카의 〈Over The Wall We Go〉와 비트스토커스의 〈Silver Treetop School For Boys〉가 처음 CD에 실린 경우이기도 하다.

PHOENIX: THE ALBUM · BBC Worldwide/NMC PHNXCD1, 1997년

Hallo Spaceboy (5'34")

LONG LIVE TIBET · EMI 7243 83314027, 1997년 7월

Planet Of Dreams (4'37")

이 티베트 하우스 트러스트 자선 앨범에는 텔레비전이 커버한 〈Moonage Daydream〉이 보위 팬들을 위한 보너스 트랙으로 실렸다.

THE BRIDGE SCHOOL CONCERTS VOL.1 · Reprise 946824-2, 1997년 (미국)

"Heroes" (6'34")

LIVE FROM 6A: GREAT MUSICAL PERFORMANCES FROM LATE NIGHT WITH CONAN O'BRIEN · Mercury Records 314536 3242, 1997년 (미국)

Dead Man Walking

(v) 여러 아티스트가 참여한 컴필레이션 앨범

이곳에 정리된 다양한 컴필레이션은 보위의 곡이 유일하게 실린 경우, 또는 나중에 다른 여러 곳에서 실린 곡의 최초 릴리즈를 담은 경우다. 그중에서도 보위 수집가들의 구미를 특히 당길 만한 경우를 실었다.

99X LIVE XIV "HOME" • WNNX 5, 1998년 (미국)

Dead Man Walking

이 애틀랜타 WNNX 라디오 컴필레이션의 한정 수량에는 보위가 디자인한 커버가 삽입되었다.

RED HOT+RHAPSODY: THE GERSHWIN GROOVE • Antilles 314557788-2, 1998년 10월 (미국)

A Foggy Day In London Town (5'25")

WBCN: NAKED TOO • Wicked Disc WIC1009-2, 1998년 11월 (미국)

Dead Man Walking

SNL25: SATURDAY NIGHT LIVE-THE MUSICAL PER-FORMANCES VOLUME 1 • Dreamworks 0044-50205-2, 1999년 9월 (미국)

Scary Monsters (And Super Creeps)

VH1 STORYTELLERS • Interscope 0694905112, 2000년 4월 (미국)

China Girl (4'41")

여러 아티스트가 참여한 이 컴필레이션은 물론 데이비드가 2009년에 발매한 완벽한 'VH1 Storytellers' 콘서트 작품으로 대체되었다.

SUBSTITUTE: THE SONGS OF THE WHO • edel/EAR ED183022, 2001년 6월

Pictures Of Lily (4'59")

DIAMOND GODS: INTERPRETATIONS OF BOWIE • IHM/Ncompass IHCD 16, 2001년 10월

커버 버전으로 구성된 이 준수한 컴필레이션은 《David Bowie Songbook》이나 이어진 《Starman》에 비해 스타의 참여도는 떨어지지만, 무엇보다 헤이즐 오코너의 불안한 〈Rock'n'Roll Suicide〉, 이바 데이비스의 아름다운 어쿠스틱 커버 〈Loving The Alien〉, 니코의 탁월한 〈"Heroes"〉, 버스터 블러드베슬이 테크노로 놀랍게 해석한 〈The Laughing Gnome〉을 담고 있다.

THE CONCERT FOR NEW YORK CITY • Columbia COL 5054452, 2001년 11월

America (4'26") | "Heroes" (5'52")

STARMAN • 「언컷」 2003년 3월호, 2003년 2월

영국의 음악지 『언컷』의 2003년 3월호는 보위 특집호였는데, 여기 담긴 매력적인 콘텐츠 중에 커버 버전으로 구성된 이 탁월한 무료 CD가 있었다. 수록곡 중에 두 곡(이언 맥컬로치의 〈The Pretties Star〉와 에드윈 콜린스의 멋진 〈The Gospel According To Tony Day〉)은 이 앨범을 위해 특별히 녹음되었다. 이 외에 고즈가 포크, 레게, 라티노로 미친 듯이 해석한 〈Ziggy Stardust〉, 컬처 클럽의 분위기 있는 〈Starman〉, 블랙 박스 레코더의 느긋한 〈Rock'n'Roll Suicide〉가 주목할 만하다.

HOPE • London Recordings 50466 5846 2, 2003년 4월

Everyone Says 'Hi' (METRO Mix) (3'42")

이라크 어린이들을 위한 전쟁고아재단의 캠페인을 돕

는 취지에서 제작된 이 자선 앨범에는 〈Everyone Says 'Hi'〉의 희귀한 'METRO Mix' 버전이 담겨 있다. 이 버전은 캐나다에서 두 장짜리로 변형되어 나온 《Peace Songs》(Sony/BMG C2K91772)에도 담겨 있다.

HIP HOP ROOTS · Tommy Boy TB1625, 2005년 10월 (미국)

Fame (4'50")

OH! YOU PRETTY THINGS: THE SONGS OF DAVID BOWIE · Castle Music CMQCD1311, 2006년 6월

보위와 관련된 녹음을 모아 놓은 이 훌륭한 앨범에는 도노반의 〈Rock'n Roll With Me〉와 빌리 퓨리의 〈Silly Boy Blue〉처럼 잘 알려져 있진 않지만 기분 좋은 커버 버전도 몇 곡 담겨 있다. 그렇지만 수집가들에게 가장 큰 관심을 받는 곡은 다나 길레스피가 부른 〈Andy Warhol〉의 초기 샘플러 믹스 버전, 그리고 최초 공개되는, 룰루가 부른 〈The Man Who Sold The World〉의 새로운 편집 버전이다. 후자에는 스튜디오에서 보위가 남긴 수다가 살짝 들어가 있다.

THE RECORD PRODUCERS: TONY VISCONTI · EMI 5046 592, 2007년 7월

토니 비스콘티가 프로듀서를 맡은 곡들로 구성된, 다양한 아티스트가 참여한 이 컴필레이션에는 〈Black Country Rock〉과 〈The Prettiest Star〉의 1970년 싱글 버전이 실려 있다. 그렇지만 보위 수집가들에게 가장 큰 관심을 받는 곡은 좀처럼 보기 힘든 〈"Heroes"〉의 프랑스어 보컬 버전 〈"Héroes"〉다.

REBEL REBEL · 『언컷』 2008년 6월호, 2008년 5월

커버 버전으로 구성된 이 CD는 영국의 음악지 『언컷』 2008년 6월호에 무료로 들어갔다. 잡지에는 존 케일, 로버트 와이어트, 조니 마, 룰루, 토니 비스콘티, 루퍼스 웨인라이트를 포함한 다수의 광팬과 수집가가 자신이 가장 좋아하는 보위의 곡을 이야기하는 기사도 실려 있었다. CD 수록곡 중 시그 시그 스푸트니크의 〈Rebel Rebel〉 라이브 버전은 그전에 여러 모음집에 실린 반

면, 나머지 곡들은 인지도가 떨어지는 편이다. 〈All The Young Dudes〉는 모트 더 후플의 앨범 《Two Miles From Live Heaven》에 수록된 1974년도 라이브 버전이고, 니코가 1983년에, 킹 크림슨이 2000년에 각각 커버한 두 곡의 〈"Heroes"〉 역시 라이브 버전이다. 브렛 스마일리가 커버한 〈Kooks〉는 이 앨범을 위해 특별히 녹음된 경우다. 그리고 래스트 타운 코러스가 극단적이지만 멋지게 다시 만든 〈Modern Love〉는 이 앨범의 하이라이트로 부족함이 없다.

WAR CHILD HEROES · Parlophone/War Child 50999 24407328, 2009년 2월

"Heroes" (티비 온 더 라디오)

'궁극의 커버 앨범(The Ultimate Covers Album)'이라는 부제가 붙은 전쟁고아재단의 2009년 자선 모음집은 전설적인 아티스트가 자신의 곡을 하나 고르고 그 곡을 커버할 당대의 뮤지션까지 지목한다는 흥미로운 아이디어에 기반했다. 그 결과 더피가 〈Live And Let Die〉를 커버하고 시저 시스터스가 〈Do The Strand〉를 다루는 등 예상 밖의 조합도 나타났다. 이 프로젝트에 일찍이 참여한 여러 아티스트 중에는 데이비드 보위도 있었는데, 그의 동료인 뉴욕 출신의 그룹 티비 온 더 라디오가 커버한 〈"Heroes"〉는 예상대로 범상치 않은 전형적인 아트 록 넘버로 탄생했다. 기타리스트 겸 보컬인 킵 말론은 이렇게 말했다. "그가 우리한테 커버를 요청해서 정말 기분 좋았어요. 작업을 실제로 하기 전까지만 해도 압박을 전혀 못 느꼈고요. 결국 내가 오랫동안 존경해온 누군가의 작품에 경의를 표하려는 생각보다 그저 음악을 만드는 데 집중하려고 노력했어요."

WE WERE SO TURNED ON: A TRIBUTE TO DAVID BOWIE · Manimal MANI-025, 2010년 9월

이 두 장짜리 컴필레이션은 전쟁고아재단을 돕기 위한 목적으로 2010년에 발매되었다. 특별히 녹음된 커버 버전으로 철저하면서 때로는 진을 빼는 구성을 취하고 있는데, 데이비드 보위가 작업을 승인하긴 했지만 작업에 직접 참여하진 않았다. 여기에 담긴 모든 곡을 즐기려면 특별히 폭넓은 취향과 추가로 더 관대할 수 있는 스

태미나가 필요하다. 하지만 수록곡 34곡과 온라인에 추가로 풀린 8곡 중에서도 대다수의 입맛에 맞는 곡은 존재한다. 발매에 앞선 기사에서는 참가자 중에 라디오헤드와 나인 인치 네일스도 있다고 나왔는데, 이는 사실과 달랐다. 하지만 그보다 덜 유명한 아티스트들 사이에서 빅네임은 간간이 눈에 띄었다. 관심은 자연스럽게 듀란 듀란(〈Boys Keep Swinging〉), 데벤드라 반하트(〈Sound And Vision〉), 믹 칸(〈Ashes To Ashes〉), 그리고 무엇보다 카를라 브루니의 작품에 쏠렸다. 모델이자 가수이자 전 프랑스 대통령 니콜라 사르코지의 부인인 그녀의 참여는 분명히 홍보에 도움이 되었고, 피아노가 주도하는 단출한 그녀의 〈Absolute Beginners〉는 확실히 감상할 만한 가치가 있다.

BOWIE HEARD THEM HERE FIRST · Ace Records CDCHD 1387, 2014년 4월

이 CD는 후에 보위가 커버한 24곡의 오리지널 곡을 담은 빼어난 모음집이다. 주요 곡으로 비프 로즈의 〈Fill Your Heart〉, 론 데이비스의 〈It Ain't Easy〉, 레전더리 스타더스트 카우보이의 〈I Took A Trip On A Gemini Spaceship〉 등이 있다.

DAVID BOWIE'S JUKEBOX · Chrome Music B01BH0-OHP0, 2016년 3월

위의 경우처럼 약간 더 극단적인 결과물이다. 이 모음집은 《Bowie Heard Them Here First》의 일부 콘텐츠를 그대로 따랐지만, 앤서니 뉴리의 〈Pop! Goes The Weasel〉, 찰스 밍거스의 〈Wham Bam Thank You Ma'am〉처럼 연관성이 거의 없는 곡이 주를 이룬다. 니나 시몬의 〈Wild Is The Wind〉가 그나마 관계있는 곡이라 할 수 있다.

3장

<div style="text-align: right">

공연

</div>

보위의 활동 초기 공연에 대한 기록은 당연히 개략적인 수준에 머무른다. 1970년대 전의 레퍼토리와 날짜에 대한 확실한 세부사항을 파악하길 기대하는 건 무리다. 공연은 매일 달랐고, 투어 후반부의 세트리스트에 들어간 모든 곡도 모든 무대에서 공연되지는 않았다. 이와 관련해서는 10장에서 날짜별 활동과 텔레비전 출연을 포괄한 연대표를 소개한다.

1947-1962년: 초기 공연

어린 데이비드 존스의 머릿속에 깊은 인상을 심은 첫 음악적 인물은 펠릭스 멘델스존과 대니 케이였다. "일요일이면 라디오에서 항상 〈O For The Wings Of A Dove〉라는 종교 음악이 나오곤 했어요." 2003년에 보위는 『롤링 스톤』에 이렇게 말했다. "내가 여섯 살쯤이었을 거예요." 분명 이것은 멘델스존의 《Hear My Prayer》를 1927년에 녹음한 유명한 작품이었다. 여기서 보이 소프라노 어니스트 러프가 노래한 〈O For The Wings Of A Dove〉는 20세기 중반 종교 관련 방송에서 단골이 되었다. "얼마 안 지나서 대니 케이의 〈Inchworm〉을 들었죠. 나한테 처음으로 인상을 남긴 음악이 그 두 가지였어요. 그리고 거기에는 같은 수준의 슬픔이 담겨 있었죠. 무슨 이유 때문인지 난 거기에 깊이 감응했고요." 같은 해에 『큐』와 가진 인터뷰에서 보위는 더 자세한 이야기를 전했다. "〈Inchworm〉은 내 어린 시절을 상징해요. 어렸을 때 행복하진 않았어요. 그렇다고 무자비하진 않았지만 부모님들이 전형적인 영국 부모였어요. 감정적으로 냉정하고 별로 많이 보듬어 주지도 않았죠. 그래서 난 항상 애정을 갈구했어요. 그런데 〈Inchworm〉을 들으면 마음이 편했어요. 그 노래를 부른 사람도 마음에 상처를 입은 것처럼 들렸고요. 아티스트가 자신의 고통을 계속 노래하는 데 난 매력을 느껴요."

1952년 뮤지컬 영화 「안데르센」에서 프랭크 레서가 작곡한 〈Inchworm〉은 보위의 창작성에 근본적인 영향을 미치게 되어 나중에 보위가 〈Ashes To Ashes〉와 〈Thursday's Child〉를 작곡하는 데 한몫을 했다. "어렸을 때 그 노래를 정말 좋아했고 그게 평생 갔어요." 2003년에 보위는 『퍼포밍 라이터』에 이렇게 말했다. "그 노래 하나에서 내 노래가 수도 없이 쏟아져 나왔다고 하면 못 믿겠죠. … 그 노래에는 아이들의 동요 같은 요소가 있어요. 슬프고 애절하고 가슴 아픈 구석이 있고요. 아이로서 갖는, 슬픔에 대한 순수한 마음을 계속 느끼게 했고, 어른이 되어도 그건 확실히 알아차릴 수 있죠. 길을 잃고 헤매는 어떤 다섯 살짜리 애가 약간 버려진 느낌을 갖는 것과, 20대 때 그것과 똑같은 느낌을 갖는 것 사이에는 연관성이 있을 수 있어요. 그 노래가 나한텐 그런 역할을 했고요." 《Hear My Prayer》의 색다른 화음 구조도 마찬가지였다. 이를 두고 그는 2002년에 마이클 파킨슨에게 "내 예상을 완전히 깨버린 음악 작품"이었다고 말했다. "구스타브 홀스트의 《Mars》는 또 다른 작품이었죠. 그 음들이란 정말 희한했어요. 내가 아는 바를 따르는 게 하나도 없었다니까요. 그런 노래들이 -음들이 정상 궤도를 벗어나는 음악 작품들이- 나를 정말 사로잡았어요."

머지않아 데이비드는 로큰롤에 입문했고, 거기에 이부형제인 테리의 공이 컸다고 할 수 있다. 데이비드보다 열 살 많은 테리는, 페기 번스가 1946년에 데이비드의 아버지 헤이우드 스텐튼 존스를 만나기 전에 낳은 두 아이 중 한 명이었다. 수년 후 보위는 자신의 첫 전기 작가인 조지 트렘렛에게 "정말 나를 위한 모든 것을 시작했던 사람이 바로 테리였다"라고 말했다. "테리는 정말

다양한 비트 작가에 심취해 있었고, 존 콜트레인과 에릭 돌피 같은 재즈 뮤지션의 음악을 듣곤 했어요. … 내가 학생일 때, 그는 토요일 밤마다 시내로 나가서 여러 클럽을 다니면서 재즈를 들었어요. … 머리를 기르고 나름대로 반항기를 드러냈죠. … 그 모든 게 나한테 큰 영향을 미쳤어요." 1999년에 보위는 다음처럼 회상했다. "테리는 정말 나를 일깨웠어요. 타고난 지적 능력, 세상에 대한 흥미, 지식욕을 갖고 있었죠. 무언가를 배우는 방법, 무언가를 발견하기 위해 열심히 노력하는 법을 내게 가르쳐줬어요."

1953년에 가족은 데이비드의 출생지인 브릭스턴 스탠스필드 로드 40번지를 떠나 켄트의 녹음이 우거진 브롬리 교외로 이사했다. 거기서 몇 번 주소를 바꾼 뒤 1955년 6월에 플레이스토 그로브 4번지에 정착했다. 이즈음 미국으로부터 새로운 청년 문화가 대두하고 있었다. 훗날 데이비드는 "내가 아주 어렸을 때 사촌 하나가 춤을 추는 모습을 봤다"라고 회상했다. "그 여자 사촌은 엘비스의 〈Hound Dog〉에 맞춰 춤을 췄는데, 그렇게 일어나서 뭔가에 격하게 움직이는 모습은 처음 봤어요. 그때 난 음악이 가진 힘에 정말 깊은 인상을 받았죠. 그 후 바로 음반을 모으기 시작했어요. 어머니가 다음 날 패츠 도미노의 〈Blueberry Hill〉을 사주셨죠. 그러고 나서 나는 리틀 리처드 밴드에 푹 빠졌어요. 그렇게 공기 중에 밝은색으로 살아 숨 쉬는 건 처음 들어봤어요. 내가 있는 공간을 그야말로 온통 색칠해버렸죠."

1956년 말, 〈Hound Dog〉과 〈Blueberry Hill〉은 영국에서 히트했다. 몇 년 후 열한 살이 된 데이비드는 브롬리기술중등학교를 다니기 시작했고, 거기서 R&B, 스키플, 로큰롤에 대한 흥미를 높였다. 그는 우쿨렐레, 그리고 빗자루 손잡이와 차 상자 합판으로 집에서 직접 만든 더블베이스에 손을 대기 시작했다. 1957년에 그는 브롬리의 세인트메리교회에서 성가대 활동을 했는데, 그때 함께한 조지 언더우드와 제프리 맥코맥은 후에 모두 평생 친구로 남았다. 일곱 살 때 번트애시초등학교에서 데이비드를 처음 만난 맥코맥은 보위가 1970년대 중반에 발표한 여러 앨범에서 백킹 보컬리스트와 공동 작곡자로 다시 모습을 드러내게 되고, 1992년에 있었던 데이비드의 결혼식에서는 '시편'을 낭독했다. 1983년에 데이비드는 맥코맥을 이렇게 기억했다. "걔가 소장한 스카 음반이 엄청나서 개랑 경쟁할 만한 가치가 없었어요. 그래서 나는 척 베리, 리틀 리처드, 블루스 음반을 사는 데 집중했어요."

조지 언더우드는 데이비드가 초반에 활동한 여러 R&B 밴드에서 연주를 하고, 나중에 보위의 일부 명반 재킷을 디자인하게 된다. 두 사람은 1957년에 제18회 브롬리 스카우트의 컵 스카우트 단원으로 처음 만난 것으로 보인다. 당시 조지는 통기타를 가지고 있었는데, 1958년 8월 아일 오브 와이트에서 있었던 스카우트의 연례 여름 캠프에서 이 기타가 데이비드의 첫 번째 '록' 공연으로 기록된 무대의 반주용으로 쓰였다. 이때 소년들이 선보인 곡으로는 〈Tom Dooley〉, 〈16 Tons〉, 〈The Ballad Of Davy Crockett〉 등 당시 인기곡과 〈Cumberland Gap〉, 〈Gamblin' Man〉, 〈Putting On The Style〉 등 로니 도니건의 스키플 넘버 세 곡이 있었는데, 로니의 노래들은 앞선 여름에 인기 차트 정상에 올랐던 싱글들의 A·B면 수록곡이었다.

데이비드가 브롬리에 있던 빅 펄롱의 음반점에서 잠시 일한 것도 그의 음악적 교육에 밑거름이 되는 경험이었다. 그곳에서 그는 제임스 브라운, 레이 찰스, 재키 윌슨 등 당시 영국 시장에서 여전히 주변부에 머물러 있었던 흑인 뮤지션들의 사운드에 큰 매력을 느꼈다. 1960년, 데이비드와 조지는 브롬리기술중등학교 3학년에 진학하면서 교내 미술반에 들어갔고, 그곳에서 만난 진보적인 미술 교사 오웬 프램튼을 통해 창작에 대한 애정을 키울 수 있었다. 오웬의 아들인 피터 프램튼도 그 학교에 잠시 다녔었다. 나중에 그는 자신과 데이비드가 학교 공연에서 〈Every Day〉와 〈Peggy Sue〉 같은 버디 홀리 곡들을 선보였다고 말했다. 록 뮤지션으로서 절정의 인기를 누리고 약 사반세기가 지난 후에 피터 프램튼은 데이비드와 스튜디오·공연 투어에서 다시 만나게 된다.

브롬리기술중등학교에 다녔던 여러 동기생의 증언에 따르면, 어렸을 때만 해도 음악계에서 성공할 가능성이 가장 커보였던 사람은 데이비드 존스가 아니라 조지 언더우드였다. 1961년 가을, 당시 열네 살이었던 언더우드는 지역의 비트 그룹인 콘래즈에 새로운 리드 싱어로 발탁되어 그 역할에 침착하게 임했다. 이에 상당한 부러움을 느끼고 스스로 밴드에 가입하겠다고 결심한 데이비드는 색소폰에 관심을 갖기 시작했다. 아크릴로 만들어진 알토 색소폰을 이미 크리스마스 선물로 받아 소장 중이던 데이비드는 1962년 1월에 아버지를 졸라 자신의 첫 테너 색소폰을 장만했다. 그리고 그해 봄에 오

핑턴 안에서 그리 멀지 않은 곳에 살고 있었던 재즈 색소폰 연주자 로니 로스로부터 매주 레슨을 받기 시작했다. 테리가 『다운비트』 매거진에서 로스가 최고의 신인 재즈 뮤지션 후보에 오른 것을 보고 그를 추천했다. 수년 후에 데이비드가 당시를 떠올렸다. "내가 그 사람한테 전화를 걸었어요. '안녕하세요. 저는 데이비드 존스라고 하고, 열두 살인데요. 색소폰을 연주하고 싶어요. 레슨을 좀 받을 수 있을까요?' 그 사람은 목소리가 키스 리처즈 같았는데, 안 된다고 대답했어요. 그래도 내가 계속 조르니까 결국 이러더라고요. '네가 토요일 아침에 여기로 직접 올 수 있으면 한번 만나는 볼게.' 그 사람은 정말 쿨했죠."

나중에 로니 로스는 당시를 이렇게 회상했다. "그 친구는 2주에 한 번씩 와서 총 여덟 번 레슨을 받았어요. 그 친구 레슨 한 번에 수업료가 2파운드였죠. 한동안 잘 나오더니 갑자기 사라졌어요." 나중에 데이비드는 루 리드의 〈Walk On The Wild Side〉에 실린 유명한 색소폰 솔로를 로스에게 맡겼다.

"나한테 색소폰은 항상 미국 서해안의 비트 세대를 상징했어요." 1983년에 데이비드는 회상했다. "나는 그 시기의 미국 쪽 문물에 미쳐 있었어요. 그래서 색소폰이 자유의 징표, 상징이 되었죠. 나를 미국으로 이끌어 줄 수 있는, 런던을 벗어나는 방법. 그때는 그게 내 야망이었거든. … 그래서 색소폰을 하기 시작했는데 내가 색소폰과 그렇게 좋은 합이 아니라는 걸 깨달았고, 그게 쭉 이어졌어요. … 색소폰을 연주하면서 항상 큰 불편함을 느꼈어요. 내가 색소폰한테 무언가를 하나를 해주길 바라면, 그건 나한테 다른 걸 해주길 바라는 거죠. 그래서 우리 사이에서 얻은 결과와 소리는 내 연주 방식처럼 희한했어요."

한편 브롬리기술중등학교에서 10대들인 신예 색소폰 연주자와 콘래즈의 프런트맨 사이의 경쟁은 음악에 국한되지 않았다. 1962년 2월 12일 아침, 두 사람 모두에게 지속적으로 영향을 미친 사건이 발생했다. 둘이 한 소녀를 두고 운동장에서 다투다가 조지 언더우드가 데이비드의 얼굴에 주먹을 날렸는데, 예기치 않게 데이비드의 왼쪽 눈이 외상동공확대로 판명되는 결과가 발생했던 것이다. 2001년에 언더우드는 이렇게 이야기했다. "캐롤 골드스미스라는 여자애 때문에 그랬어요. 걔를 다치게 할 생각은 정말 없었어요. 이후에 사람들이 주장한 것과 다르게 내 손에는 컴퍼스나 배터리도 확실히

없었어요. 그냥 내 손가락 관절이 뭔가를 없애면서 걔 눈 일부를 손상시켰던 거죠."

"피가 나기 시작했고 몇 달 동안 병원에 입원했어요." 몇 년 후 데이비드는 과장되게 이야기했다. 실제로 그렇게까지 심각하진 않았지만 이후 데이비드는 편두통을 쉽게 앓았고 시력 저하에 시달렸다. 1999년에는 이렇게 말했다. "그 일 때문에 시각적 감각이 불안정해졌어요. 예를 들어 운전을 하면 차들이 나한테 오는 게 아니라 그냥 커지는 거죠."

주먹질이 야기한 가장 눈에 띄는 결과로, 데이비드의 왼쪽 눈 동공은 영구적으로 확장되었다. 그리고 그의 모습을 찍은 사진들을 보면 오른쪽 눈은 파란색 그대로인데 왼쪽 눈은 마비된 동공 탓에 녹갈색으로 보이곤 하지만, 일반적으로 알려진 것과 다르게 홍채 색은 바뀌지 않았다.

데이비드는 몇 주 동안 회복기를 가졌고, 친구는 크게 후회했다. "데이비드네 가족이 나한테 완전히 열 받아서 한동안 폭행 혐의로 고소한다는 말까지 돌았어요." 나중에 언더우드가 전기 작가 케빈 칸에게 말했다. "내가 데이비드 아버지한테 그 이야기를 하면서 울기도 했고요. 결국 아무 일도 없었고, 우린 바로 화해했어요. 그래도 나로서는 오랫동안 기분이 안 좋았죠." 나중에 데이비드는 처음에 싸움을 일으킨 원인이 자신의 모욕적인 행동 때문이었다고 스스럼없이 밝혔다. 언더우드는 "이후 데이비드랑 나는 그 사건에 대해 한 번도 이야기를 나눈 적이 없다"라고 이야기했다. "그렇다고 내가 그 친구한테 그걸 굳이 말할 필요는 없어요. 내가 자길 때린 이유를 그 친구는 아니까요."

언더우드가 활동한 밴드 조지 앤드 더 드래곤스는 오래 활동하지 못하고 해체했다(이들이 학교 공연에서 선보인 무대는 〈There's A Hole In My Bucket〉을 부른 분실물 담당 여성에게 관심을 빼앗기고 말았다). 그리고 얼마 지나지 않은 1962년 초여름, 조지가 데이비드를 콘래즈로 끌어들이면서 두 소년은 우정을 더 길게 이어갈 수 있었다.

콘래즈
1962년 6월-1963년 12월

• 뮤지션: 데이비드 존스/데이브 제이(보컬, 테너 색소폰), 조지 언더우드(보컬), 네빌 윌스(기타), 앨런 도즈(기타), 데이브 크룩

(드럼), 데이브 해드필드(드럼), 로키 섀헌(베이스), 로저 페리스 (보컬), 크리스틴 패튼·스텔라 패튼(백킹 보컬)

• 주요 레퍼토리: It's Only Make-Believe | Quarter To Three (A Night With Daddy G) | A Picture Of You | Hey Baby | In The Mood | China Doll | The Young Ones | Sweet Little Sixteen | Move It | Lucille | Good Golly Miss Molly | Ginny Come Lately | Let's Dance | Hall Of The Mountain King | I Never Dreamed | Twisting The Night Away | Jezebel

1961년 가을, 브롬리 학생들인 네빌 윌스, 앨런 도즈, 로키 섀헌, 데이브 크룩이 콘래즈로 1년 정도 활동하고 있을 때 조지 언더우드가 원래 리드 보컬을 대신했다. 언더우드가 팀에 들어오고 얼마 지나지 않았을 때 그쪽에 뜻을 품은 또 다른 학우가 자신의 의향을 내비치기 시작했다. "데이비드가 밴드에 들어오고 싶어서 안달했어요." 언더우드가 케빈 칸에게 말했다. "나한테 자기를 가입시켜줄 수 없냐고 꾸준히 물어봤죠." 그러던 1962년 6월, 언더우드는 데이비드를 끌어들여 조 브라운의 〈A Picture Of You〉를 부르도록 했다("그 시절에 걔가 조 브라운이랑 비슷하게 보였었어요."). 그리고 브루스 채널의 〈Hey Baby〉를 커버할 때 데이비드는 곧 자신의 새 테너 색소폰을 섞어서 보컬에 힘을 실으려고 했고, 그 결과 콘래즈는 새로운 모습으로 선을 보였다. 들리는 이야기에 따르면 그룹이 제스 콘래드를 서포팅할 때 제스가 그들을 "나의 콘래즈(my Conrads)"라고 소개해서 그룹 이름이 생겼다고 하는데, 이 이야기에 대한 세부적인 내용은 별로 알려진 바가 없다.

데이비드가 그룹과 함께했다고 기록된 첫째 날은 학교 축제가 있었던 1962년 6월 16일이었다. 『켄싱턴 타임스』에 따르면 현장에는 약 4천 명이 있었는데, "'콘래즈'라는 어린 연주자 그룹이 기타, 색소폰, 드럼을 연주하는" 모습을 모두가 지켜본 것은 아니었다.

"콘래즈는 차트에 있는 노래면 무엇이든 커버했어요." 30년 후에 데이비드가 말했다. 그 지역에서는 잘하기로 손꼽히는 커버 밴드였고, 작업도 많이 했죠." 1962년 가을에 라인업 변화가 이어졌다. 10월에 언더우드의 친구 데이브 크룩이 맡던 드럼 자리를 데이브 해드필드가 차지했고, 이 때문에 팀과 틀어진 언더우드는 결국 11월에 밴드를 떠났다. 새 리드 보컬 로저 페리스가 그를 대신했다. 이와 함께 두 명의 백킹 보컬로 이루어진

패튼 시스터스가 합류하면서 밴드의 규모는 커졌다. 이즈음 데이비드는 그룹의 무대 배경을 디자인하기 시작했고, 그룹의 이름에 하이픈을 더한 로고를 해드필드의 베이스 드럼에 그려 넣었다. 결국 밴드는 데이비드와 함께하는 동안 'The Kon-rads'로 표기되었다.

머지않아 데이비드는 그룹을 완벽히 장악했다. 나중에 그는 이렇게 회상했다. "원래 나는 밴드에 색소폰 연주자로 있었어요. 그러다가 우리 보컬 로저 페리스가 시빅에서 양아치들한테 얻어맞아서 오핑턴이랑 내가 보컬을 맡았죠. 나는 리틀 리처드 노래밖에 못했어요. 정말 아는 가사가 그 사람 노래들밖에 없었거든요." 그 결과 고정 오프닝 곡 〈In The Mood〉에 이어서 〈Lucille〉과 〈Good Golly Miss Molly〉 같은 노래들이 레퍼토리에 추가되었다. 그리고 데이비드에게 자신감이 붙으면서 브라이언 하일랜드의 〈Ginny Come Lately〉와 크리스 몬테즈의 〈Let's Dance〉 등 다른 곡들이 추가되었다.

데이비드는 콘래즈와 함께 청년 클럽, 교회 강당, 무도회장에 연주를 하러 다니면서 1963년을 바쁘게 보냈다. 콘래즈는 밴드 유니폼에 돈을 쓸 여유가 있을 만큼 잘나갔다(훗날 데이비드는 "그 복장이 싫었어요. 갈색 코듀로이였어요"라고 말했다). 그사이에 그들의 가만히 있을 줄 모르던 어린 보컬리스트는 화려한 머리 모양을 계속 실험했고, 특히 본인의 이름도 실험했다. 밴드의 1962년 크리스마스카드에는 '데이브 제이'라는 이름이 나오는데, 이는 색소폰을 내세운 캄보 피터 제이 앤드 더 제이워커스로부터 영향을 받아 바꾼 이름이 분명하다. 데이비드는 '루서 제이'와 '알렉시스 제이'로 이름을 바꾸는 것도 재미 삼아 생각해봤는데, 드러머 데이브 해드필드가 전기 작가인 길먼 부부에게 밝힌 바에 따르면 데이비드는 이미 보위라는 이름을 고려하고 있었다. 이와 함께 데이비드는 자신의 곡을 만들기 시작해 이중 일부는 밴드의 레퍼토리에 들어갔다. 로저 페리스에 따르면, 데이비드는 그때 이미 "줄이 쳐진 종이를 조각조각 잘라서 공중으로 휙 던져서는 뭐가 나오나 보곤" 했다. "걔는 아주 일찍이 아방가르드했죠." 그러나 결과적으로 콘래즈는 한곳에 정착하지 못하는 데이비드의 음악적 성향에 너무 제한적 형태의 틀이었다. "나는 R&B로 가고 싶었어요." 훗날 데이비드가 말했다. "하지만 다른 멤버들은 안 그랬죠. Top20에 머물러 있길 바랐어요. 그래서 내가 나왔어요."

관계를 마무리하기 전에 데이비드가 콘래즈와 함께 한 시간은 그의 경력에서 소소하지만 중요한 순간으로 남았다. 1963년 8월에 데이비드는 그에게 가장 이른 시기에 이루어진 것으로 알려진 스튜디오 녹음을 경험했다(1장의 'I NEVER DREAMED' 참고). 데이비드는 콘래즈에 점점 흥미를 잃어간 데다 조지 언더우드와 후커 브러더스라는 팀을 이미 만들어둔 상황에서도 그해 말까지 콘래즈와 함께했고, 웨스트 위컴에서 가진 새해 전날 공연 후에 콘래즈를 떠났다. 데이비드를 떠나보낸 후 이름에서 하이픈을 뗀 콘래즈는 롤링 스톤스 투어에 서포팅 밴드로 나서고 1965년에 싱글 〈Baby It's Too Late Now〉까지 발표하면서 약간의 성공을 만끽했다. 흥미롭게도 2001년에 콘래즈의 미발표 싱글이 모습을 드러냈는데, 보위마니아들은 구체적인 증거가 없음에도 그 노래가 데이비드가 그 밴드에 있었던 시기에 나왔을지도 모른다고 믿었다(난해한 〈I Didn't Know How Much〉의 경우는 더욱 그랬다. 1장의 'I NEVER DREAMED' 참고).

후커 브러더스
1963년 7월-11월

• 뮤지션: 데이비드 존스(보컬, 테너 색소폰), 조지 언더우드(보컬, 리듬 기타, 하모니카), 비브 앤드루스(드럼)

• 주요 레퍼토리: Tupelo Blues | House Of The Rising Sun | Blues In The Night (My Momma Done Told Me) | Good Morning Little Schoolgirl

1963년 7월, 열여섯 살 나이에 미술에서 'O' 레벨 하나를 받은 데이비드는 올드 본드 스트리트에 기반한 네번디 허스트라는 상업 미술 회사에서 '보조 비주얼 작업자'로 일하기 위해 브롬리기술중등학교를 떠났다. 1993년에 데이비드가 밝힌 바에 따르면, 그곳에서 그가 한일은 "우비 같은 것들을 만들기 위한 붙이기 작업과 초기 디자인"이었는데 그는 "그 작업을 싫어했다." 2003년에 그는 이렇게 말했다. "내 직속 상사는 이언이라는 사람이었어요. 게리 멀리건 스타일의 짧은 머리에 첼시부츠를 신고 다니는 꽤 근사하고 모던한 사람이었죠. 그사람이랑 내가 음악에 공통적으로 관심이 많았는데, 그사람이 내가 음악에 갖고 있던 열정을 북돋워주고 채링

크로스 로드에 있던 도벨스 재즈 음반점에 심부름을 보내곤 했어요. 내가 오전 시간 대부분과 점심시간 지나서까지 거기에 있을 걸 알았던 거죠. 바로 그 '쓰레기통'에서 밥 딜런의 첫 앨범을 발견했어요. 이언이 존 리 후커 음반 사오라고 시킨 김에 나를 위한 음반도 골라보라고 조언을 했었는데, 그야말로 끝내줬죠. 몇 주 안 지나서 내 친구 조지 언더우드랑 나는 우리가 만들었던 소박한 R&B 그룹의 이름을 후커 브러더스로 바꾸고, 레퍼토리에 후커의 〈Tupelo〉랑 딜런의 〈House Of The Rising Sun〉을 추가했어요."

밥 딜런이 데이비드의 작곡에 영향을 미쳤다는 확실한 증거는 몇 년 뒤에 나타나지만, 데이비드의 새 밴드에 붙은 이름은 R&B의 선구적인 사운드에 대한 높아지는 관심엔 반한 것이었다. 그리고 나중에 보위는 딜런과 후커가 "내가 결국 하고자 했던 것에서 필수적인 부분을 차지했다"라고 밝혔다. 후커 브러더스는 데이비드, 조지 언더우드, 그리고 드러머인 비브 앤드루스로 구성된 트리오였다(비브는 나중에 프리티 싱즈의 첫 히트곡 두 곡을 연주했고, 이 두 곡은 보위가 《Pin Ups》에서 커버했다). 데이비드가 브롬리코트호텔에 위치한 피터 멜킨스 브로멜 클럽에서 가진 여러 차례의 공연 중 첫 공연이 그들과 1963년 여름에 함께했던 공연이었고, 이때 세 사람은 당시 조지가 다니고 있던 레이븐스번예술학교에서도 공연을 했다. "이 그룹은 열여섯, 열일곱 살배기들이 블루스를 연주했어요." 언더우드가 당시를 회상했다. "우리가 했던 곡은 전부 카피곡이었지만 그렇게 잘하지는 못했고요. 〈My Momma Done Told Me〉 같은 곡들을 했어요."

데이비드는 주가 바뀔 때마다 마음을 바꾸고 실제와 상상 속의 공연들을 위한 포스터를 디자인하면서 계속 밴드 이름을 실험했다. 후커 브러더스의 다른 이름으로 델타 레먼스, 데이브 앤드 더 보우멘, 보우 스트리트 러너스, 데이브스 레즈 앤드 블루스 등이 있었다. 이 가운데 데이브스 레즈 앤드 블루스는 각성제와 바르비튜레이트(신경안정제) 알약에 대한 간접적인 언급이자, 데이비드의 2000년 이야기처럼 "R&B에 대한 딱하고 어설픈 암시"였다. 밴드는 공연 횟수보다 이름 개수가 더 많았던 것 같다. 비브 앤드루스가 떠나기 전까지 공연을 서너 번밖에 안 했기 때문이다. 그사이에 데이비드는 1963년 말까지 콘래즈와 계속 공연을 했고, 그해 11월에 콘래즈와 함께 무대에 섰던 랭글러스와도 이듬해 초

에 몇 번 공연을 했다. 1964년 초에 콘래즈와 갈라선 데이비드는 다시 조지 언더우드와 힘을 합쳐 그룹을 만들었는데, 나중에 조지와 함께 자신의 생애 첫 음반을 내게 된다.

데이비 존스 앤드 더 킹 비스
1964년 4월-7월

• 뮤지션: 데이비 존스(보컬, 테너 색소폰), 조지 언더우드(리듬 기타, 하모니카, 보컬), 로저 블럭(리드 기타), 데이브 '프랭크' 하워드(베이스), 밥 앨런(드럼)

• 주요 레퍼토리: Liza Jane | Got My Mojo Working | Hoochie Coochie Man | Louie, Louie Go Home | Can I Get A Witness

데이비드와 조지 언더우드가 다음 밴드를 조직했을 때, 데이비드는 여전히 네번디 허스트에서 상업 예술가로 일을 하고 있었다. 활동명을 계속 고민한 데이비드는 그룹을 톰 존스 앤드 더 조나스(〈It's Not Unusual〉이 나오고 이 노래를 불렀던 무명 가수가 혜성처럼 등장하는 것은 몇 달 후의 일이다)로 부르는 것을 잠시 고려하다가 데이비 존스 앤드 더 킹 비스로 그룹 이름을 정했다. 이 이름은 루이지애나 블루스 가수인 슬림 하포의 작품 〈I'm A King Bee〉에서 유래했는데, 그즈음 이 곡은 롤링 스톤스의 데뷔 앨범에서 커버되었다. 전해오는 이야기에 따르면, 데이비드는 이발 순서를 기다리다가 새 멤버 세 명을 만났다. 밴드의 첫 언론 발표 기록에서는 "'뒤랑 옆을 짧게 쳐주세요'라고 말을 하기도 전에 그들이 합류했다"라고 나온다. "사실 그 사람들 이름도 기억 못 하겠어요." 1993년에 데이비드가 한 이야기다. "다들 런던 북부 출신이었는데 사실상 프로였죠. 꽤 겁이 났어요." 그런데도 그와 조지는 곧 그룹의 조타기를 쥐었다. 나중에 언더우드는 "우리는 다른 멤버들한테 우리의 취향을 주입했어요"라고 말했다.

1964년 봄, 데이비드는 매니저 후보 한 사람에게 자신의 첫 제안을 했다. 아버지의 도움에 약간 기댄 그는 부유한 세탁기 사업가 존 블룸에게 차세대 브라이언 엡스타인이 되어 킹 비스를 당신의 비틀스로 만들어 보지 않겠느냐고 편지를 썼다. 블룸은 데이비드의 배짱에 놀랐지만 음악 비즈니스를 거의 몰랐기 때문에 그 편지를 친구인 레슬리 콘에게 넘겼다. 당시 콘은 덴마크 스트리트의 퍼블리싱 회사 멜처 뮤직에서 매니저로 있었다. 결국 콘은 소호의 브루어 스트리트에 있는 잭 오브 클럽스에서 열릴 블룸의 결혼기념일 파티에 킹 비스의 무대를 마련했다. 손님 중에는 애덤 페이스와 랜스 퍼시벌도 있었다. 하지만 결과는 성공과 거리가 멀었다. 나중에 데이비드는 "좀 부끄러웠어요"라며 당시를 회상했다. "파티는 상당히 고상했어요. 많은 손님이 이브닝드레스를 입고 있었고, 우리는 R&B를 연주할 준비를 하고 죄다 티셔츠와 청바지 차림으로 나타났죠." 콘은 나중에 이렇게 말했다. "소음 때문에 귀가 멀 지경이었어요. 사람들이 손으로 귀를 막고 있었어요." 밴드가 두 곡을 연주하고 나자 블룸은 소리쳤다. "쟤네 나가라고 해! 내 파티를 망치고 있어!"

결과적으로 밴드가 존 블룸의 후원을 받는 데 실패한 것은 뜻밖의 행운이라고 해도 과언이 아니다. 데이비드가 편지를 썼을 때만 해도 블룸은 영국에서 알아주는 부자 사업가였다. 텔레비전에도 자주 출연한 그는 앨런 슈거나 TV 쇼 「Drangons' Den」의 스타와 맞먹을 정도였다. 하지만 그는 내부적으로 이미 문제를 겪고 있었다. 킹 비스가 그의 파티를 망치고 몇 주 후에 그의 거대 기업은 스캔들로 대서특필되며 무너졌고, 이윽고 블룸은 파산을 선고하고 위법 혐의를 받았다. 그리고 다시는 완전히 일어서지 못했다.

한편 킹 비스가 데카를 상대로 진행한 오디션은 비교적 성공적이었고, 이는 곧 〈Liza Jane〉 녹음으로 이어졌다(1장 참고). 콘이 접촉한 또 다른 대상이었던 뮤직 퍼블리셔 딕 제임스는 알려진 바로는 어린 데이비 존스에게 별 인상을 받지 못했지만, 그런데도 〈Liza Jane〉을 내주기로 했다. 이즈음 콘은 자신의 관리를 받는 또 다른 인물인 마크 펠드를 데이비드에게 소개해줬다. 마크는 나중에 마크 볼란이 된다. 1999년에 데이비드는 당시를 이렇게 회상했다. "우리는 그때 우리의 매니저가 쓰던 사무실 벽에 페인트칠을 하다가 처음 만났어요. '안녕, 너 누구야?' '마크라고 해' '반갑다. 넌 뭐 해?' '난 가수야' '아 그래? 나도야. 너 모드야?' '응, 모드 왕이지. 근데 너 신발 구리다' '글쎄다, 지는 쪼그마한 게.' 그렇게 아주 친한 친구가 됐어요."

훗날 데이비드는 당시 그의 복장 취향에 대한 볼란의 의견에 동의했다. "나는 킹 비스랑 있을 때 내 겉모습이 항상 싫었어요." 2002년의 말이다. "보통 입고 다닌 옷이 석탄 배달부 재킷이었는데, 조끼 스타일의 가죽옷이

었어요. 아주 긴데, 소매는 없었고요. 석탄 배달부들이 보통 그걸 입고 포대를 등에 짊어지고 다녔는데, 나한테는 그게 흥미로운 패션 아이템이었죠! 그에 못지않게 내 머리도 너무 별로였어요."

1964년 6월에 〈Liza Jane〉이 발매되자 데이비드는 다소 갑작스럽게 아트 스튜디오에서 하던 일을 그만뒀다(해고당했을 가능성도 있다. 나중에 그는 그것을 "결별"이라고 표현했다). 그리고 그는 딕 제임스 오거니제이션의 홍보 활동에 열을 올렸다. 보도자료에는 "데이비가 좋아하는 보컬리스트로는 리틀 리처드, 밥 딜런, 존 리 후커가 있다"라고 적혔다. "그는 목젖을 싫어하고 야구, 미식축구, 부츠 수집에 관심이 많다. 키 6피트에 잘생긴 얼굴, 그리고 따뜻하고 호감 가는 성격을 가진 데이비 존스는 재능을 비롯해 연예계 정상에 서기 위한 모든 것을 갖추고 있다." 콘은 싱글 홍보를 위해 킹비스의 공연 일정을 계속 잡았고, 이때 데이비드는 처음으로 TV에 출연했다. 킹 비스는 6월 6일 「Juke Box Jury」에서 〈Liza Jane〉에 대한 의견에 반응했고, 이어서 6월 19일 「Ready, Steady, Go!」와 7월 27일 「The Beat Room」에서 그 노래를 선보였다.

훗날 데이비드는 이렇게 말했다. "우리는 미국화된 런던 출신 R&B 그룹의 전형이었어요. 밴드 다운라이너스 섹트에게서 크게 영향을 받았고, 펍 쪽 일을 많이 했고요." 하지만 〈Liza Jane〉의 차트 진입 실패는 데이비드와 밴드의 관계를 끝내고 말았다. 수년 후 언더우드는 이렇게 인정했다. "킹 비스는 정말 별로였어요. 우린 딱히 목표한 바도 없었고요. 블루스에 빠진 애들도 아니었죠. 쳇 앳킨스처럼 핑거피킹을 할 수 있는 사람을 바라지도 않았어요. 지저분하고 왜곡된 사운드를 원했어요." 킹 비스는 데이비드 없이 또 다른 싱글 〈You're Holding Me Down〉을 발표했지만 성공을 거두지 못하고 해체했다.

한편 밴드에 대한 데이비드의 충성심은 다시 한번 두 곳에서 겹쳐 나타나고 있었다. 7월 말에 킹 비스가 「The Beat Room」에서 〈Liza Jane〉을 선보일 즈음, 레슬리 콘은 자신이 관리하는 또 다른 팀을 보컬에게 소개했다. 장차 '메드웨이 비트'의 선봉에 설 켄트 출신의 6인 그룹이었다. 이로써 데이비 존스는 자신의 다음 밴드를 확인하게 되었다.

매니시 보이스

1964년 7월 19일-1965년 4월 24일

• 뮤지션: 데이비 존스(보컬, 색소폰), 조니 플럭스(리드 기타), 폴 로드리게즈(기타, 테너 색소폰, 트럼펫), 울프 번(바리톤 색소폰, 하모니카), 조니 왓슨(베이스 기타, 보컬), 밥 솔리(오르간), 믹 화이트(드럼)

• 주요 레퍼토리: Liza Jane | I Pity The Fool | Louie, Louie Go Home | Take My Tip | Last Night | I Ain't Got You | Duke Of Earl | Love Is Strange | Mary Ann | Watermelon Man | Hoochie Coochie Man | Don't Try To Stop Me | Little Egypt | Night Train | If You Don't Come Back | Big Boss Man | James Brown Medley | Stupidity | Can't Nobody Love You | Hello Stranger | You Can't Sit Down | Believe To My Soul | What'd I Say | You Really Got Me

1964년 7월에 데이비드와 만났을 때, 메이드스톤 출신의 매니시 보이스는 이미 4년간 활동을 했었고, 머디 워터스의 1955년도 명곡 〈Mannish Boy〉에서 따온 이름을 쓰기 전에는 이름도 ('밴드 세븐'과 '재즈 젠틀맨'을 비롯해) 여러 번 바꿨었다. 오르간 연주자 밥 솔리가 2000년에 『레코드 컬렉터』에 밝힌 바에 따르면, 데이비드의 영입에 대해 밴드 내부에서 반발이 있었다. "처음에 우리가 안 된다고 했더니 콘이 이렇게 말했어요. '걔는 음반 계약을 한 게 있어. 막 음반까지 발표했으니 너희한테는 이득이 될 수 있다고.'" 7월 18일, 데이비드는 콕스히스에 위치한 색소폰 연주자 폴 로드리게즈의 집에서 밴드를 만나 오디션을 봤다. "데이비드는 목소리가 엄청 좋았고, 색소폰 연주도 정말 잘했어요." 훗날 로드리게즈가 말했다. "우리보다 더 뛰어난 뮤지션이었죠." 데이비드는 자신이 소중히 다룬 제임스 브라운의 앨범 《Live At The Apollo》를 통해 밴드를 R&B로 이끌며 빠르게 지배적인 위치에 섰다. 7월 25일, 베드포드셔에 위치한 칙샌즈 미 공군 기지에서 데이비드는 매니시 보이스와 첫 공연을 소화했고, 다음 날 트위크넘의 유명한 일 파이 아일랜드 재즈 클럽에서 밴드의 공연이 이어졌다. 매니시 보이스는 데이비드가 이미 싱글을 발표했다는 사실을 기민하게 활용했다. 8월 18일 『채텀 스탠더드』에는 이런 기사가 실렸다. "… 다른 소식으로, 현재 멤버들은 데카의 레코딩 스타 데이비 존스의 반주를 맡고 있다. 그가 있던 그룹 킹 비스는 더 이상 그와

함께하지 않는다."

데이비드는 매니시 보이스와 함께하면서 옷도 유행에 맞게 입기 시작했다. "늦은 밤에 카너비 스트리트 뒤쪽으로 가서 쓰레기통을 뒤지는 게 인기였어요." 나중에 그가 말했다. "제일 끝내주는 걸 거기서 고를 수 있었죠!" 데이비드는 옷에 대한 자신의 애정을 평생 버리지 않았다. 이때 그는 그 애정을 충족했을 뿐 아니라 밴드의 의상까지 감독했다. 그가 온 지 한 달도 채 지나지 않았을 때, 매니시 보이스는 데이비드의 의상과 헤어스타일을 따르고 있었다.

10월 6일, 데이비드는 리젠트 사운드 스튜디오에서 밴드와 처음으로 스튜디오 세션을 갖고 세 곡의 데모를 녹음했다(1장 'HELLO STRANGER' 참고). 그리고 한 달 후, 데이비드는 중요한 텔레비전 인터뷰를 가졌는데, 앞서 음악 쇼 「Juke Box Jury」의 경우와 달리 그의 음악과 거의 무관한 인터뷰였다. 숱 많은 금발을 어깨까지 늘어뜨린 데이비드는 인지도를 높이려는 뻔뻔한 시도로 자신이 '국제동물긴가지보호연맹'이란 단체를 만들었다고 주장했다. 그리고 런던 『이브닝 뉴스 앤드 스타』의 11월 2일자 지면에서 소설가 레슬리 토마스와 대담을 가진 그는 '대표'로 나왔다. "앞머리가 긴 이들을 위해"라는 제목의 이 기사에서 데이비드는 자신이 P. J. 프로비, 스크리밍 로드 서치, 비틀스, 롤링 스톤스 등 머리가 풍성한 이들과 공통점이 있다고 주장한다. 이 이야기를 BBC TV 「Tonight」에서 물고 늘어졌다. 11월 12일 방송에서 진행된 유명한 인터뷰에서 데이비드 존스는 마찬가지로 존재하지 않던 '장발남성학대방지협회'의 대변인으로 분했다. 매니시 보이스를 대동한 데이비드는 클리프 미셸모어에게 이렇게 말했다. "지난 2년 동안 우리는 '자기야', '핸드백 들어줄까?' 같은 이야기를 들어 왔어요. 이제 그만 좀 했으면 좋겠어요." 베이스 연주자 존 왓슨은 협회가 반핵 운동 방식의 가두시위를 고민 중이라고 덧붙였고, 여기에 데이비드는 "볼더마스턴이라고 하죠"라며 거들었다. 이 에피소드로 데이비드는 5기니라는 '엄청난' 수익을 올렸다.

그로부터 며칠 전인 11월 6일에는 성장의 발판이 된 또 다른 일이 벌어졌다. 데이비드가 수차례 공연을 가진 런던 마키 클럽에서 처음으로 공연을 가졌을 때가 매니시 보이스와 함께 무대에 오른 이날이었다. 그리고 12월 1일, 매니시 보이스는 아서 하우스 에이전시와 계약을 맺은 상태에서 1일 2회 공연으로 구성된 6일 일정의

북부 투어를 시작했다. 그들은 진 피트니, 킹크스, 마리안느 페이스풀, 제리 앤드 더 페이스메이커스 등의 서포팅 밴드로 나섰다. 이미 이들 아티스트 진영은 투어를 간간이 같이 진행하고 있었는데, 원래 서포팅 밴드였던 바비 섀프토 위드 더 루프레이저스를 대신해 투어의 마지막 6일을 매니시 보이스가 장식하게 되었다. 데이비드의 싱글 〈Liza Jane〉이 그룹의 레퍼토리에 포함되긴 했지만, 매니시 보이스는 주로 제임스 브라운 메들리를 비롯해 레이 찰스, 솔로몬 버크, 코스터스, 야드버즈 등을 커버하는 데 기댔다. 데이비드는 무대에서 동성애적인 태도를 보이는 데 신경을 썼고, 이는 밴드 멤버들의 악명 높은 장발과 함께 크로머의 한 프로모터의 입에서 "음란하다"는 표현이 나오게 만들었다. 밴드는 루튼 공연 후에는 달아나기까지 해야 했다. 당시에 대해 로드리게즈는 "관객들이 트럼펫 연주자는 괜찮은데 나머지는 아주 좆같은 게이 놈들이라고 느끼는 것 같았어요"라고 말했다. 밥 솔리의 기억에는 1965년 1월에 매니시 보이스가 함부르크의 스타 클럽에서 전속 아티스트가 되려고 런던 팔라디움에서 오디션을 봤을 때, 데이비드가 일을 따내려고 독일인 프로모터에게 자신을 게이라고 주장하기도 했다. "그때는 그런 일이 흔했어요. 사람들은 원하는 걸 얻으려고 무슨 말이든 했죠." 하지만 여러모로 봤을 때 그 시기의 데이비드를 동성애자로 보는 시각은 상당히 과장되어 있다. 데이비드는 11월 6일 마키 공연에서 열네 살의 다나 길레스피를 처음 만났다. 길레스피는 그의 여자친구가 되었고, 1970년대에도 그와 계속 관계를 유지한 인물이다. "우리 부모님들은 데이비드를 여자애로 봤어요." 훗날 길레스피가 밝혔다. "베로니카 레이크를 닮았었으니까요. 머리가 비틀스 멤버들보다 훨씬 더 길었어요. 무대에서는 노팅엄 보안관 같은 야비한 느낌의 부츠에다가 러시아 농부 스타일 셔츠와 조끼를 입고 나왔고요. 누군가 무릎까지 오는 스웨이드 부츠에 긴 생머리를 하고 있다면 흔히 볼 수 있는 평범한 사람은 아니죠. 그런 면에서 그는 항상 아웃사이더였어요."

얼마 지나지 않아 매니시 보이스는 프로듀서 셸 탤미와 손을 잡고 녹음 경력을 다시 이어갔다. 그가 그룹을 스튜디오로 끌고 가면서 함부르크 활동은 없었던 일이 되었다. 1965년 1월 15일 그룹은 팔로폰에서 싱글 〈I Pity The Fool〉을 발표했다. 그리고 레슬리 콘이 BBC2 「Gadzooks! It's All Happening」의 3월 8일 방송 공연

기회를 따냈을 때, 데이비드는 머리 때문에 떠들썩한 선전에 엮이는 두 번째 경험을 하게 되었다. 쇼의 프로듀서인 배리 랭포드가 데이비드에게 방송 전에 머리를 자를 것을 요구하자, 밴드의 소규모 팬들이 BBC에 "긴 머리를 차별하지 말라"라고 적힌 플래카드를 들고 피켓 시위를 벌인 것을 비롯한 희한한 시위가 이어졌다. 3월 3일 『데일리 미러』에 "데이비의 머리를 이겨라"라는 제목의 기사가 실렸고, 그다음 날 『데일리 메일』에 밴드가 프로그램 출연을 못 하게 되었다는 기사가 실렸다. 이 기사에서 데이비드는 "난 BBC가 아니라 수상이 뭐라고 해도 내 머리를 자르지는 않을 거예요"라고 밝혔다. 이어서 3월 6일 『데일리 미러』는 밴드가 결국 프로그램에 출연하는 것은 물론 시청자들이 데이비드의 머리에 불만을 표할 경우 출연료를 기부할 예정이라는 소식을 전했다. 그리고 쇼 당일 『이브닝 뉴스』에는 그 주에 가장 화제를 모은 가수가 쇼 때문에 결국 머리를 자른 모습이 사진으로 실렸다. TV 쇼 다음 날 『데일리 미러』는 장발 남성들의 존재가 "역겹다"라고, "어딘가 비정상적임"을 증명한다고 한탄하는 사설로 이 이야기를 마무리했다.

물론 랭포드는 이 모든 헛소리에 동조하는 쪽이었다. 그리고 물론 매스컴의 관심은 프로그램에 아무런 지장을 주지 않았다. 마찬가지로 〈I Pity The Fool〉에도 별 도움이 되지 않았다. 그리고 방송 후 2주도 지나지 않은 시점에서 데이비드는 서열을 문제로 삼고 밴드를 떠났다. 밴드가 라이브 활동 때 주로 내세웠던 '데이비 존스 앤드 더 매니시 보이스'라는 명칭이 원래 〈I Pity The Fool〉에도 붙기로 돼 있었는데, 실제로 이 곡에는 단순히 '매니시 보이스'라는 명칭이 붙었기 때문이다. 일찍이 폴 로드리게즈는 1965년 5월에 『켄트 메신저』에서 데이비드의 서열 문제를 두고 "격한 논쟁"이 있었다고 밝힌 바 있다. 어쨌건 싱글의 실패는 새 싱글 녹음 계획을 무산시켰다. 밥 솔리는 5월 초에 셸 탤미의 사무실에서 데이비드를 만났던 당시를 이렇게 기억했다. "우리가 데이비드한테 이렇게 얘기했어요. '다음 음반은 어떻게 할까?' 그러니까 이렇게 대답하더라고요. '내가 매니시 보이스랑 새 음반을 하고 싶어 할 거라고 생각하는 이유가 뭐야?' … 내 기억에 데이비드는 원하는 걸 얻기 위해 가끔은 고약하게 구는, 하지만 괜찮은 친구였어요. 머릿속에는 온통 성공에 대한 생각밖에 없었죠."

훗날 데이비드는 매니시 보이스를 편하게 느낀 적이

전혀 없었다고 밝혔다. "그 밴드를 전혀 좋아하지 않았어요." 1987년의 말이다. "R&B를 했지만 그렇게 잘하진 못했죠. 돈을 벌어가는 사람도 없었고요. 밴드는 정말 컸고 끔찍했어요. 게다가 난 메이드스톤에서 살아야 했고요."

5월 중순 즈음 데이비드는 그의 다음 그룹인 로워 서드로 향했고, 매니시 보이스의 나머지 멤버들은 머지않아 흩어졌다. 그중 기타리스트 조니 플럭스는 존 에드워드라는 이름으로 예상 밖의 성공을 거뒀다. 그는 혼성 듀오 르네 앤드 레나토(Renee & Renato)의 유명한 1982년도 히트곡 〈Save Your Love〉를 작곡하고 프로듀싱한 것은 물론, 1980년대 ITV 로봇 '메탈 미키'를 고안하고 만들고 목소리까지 만들어 넣기도 했다. 참고로 케네스 피트는 『미라벨』 잡지의 '지역 그룹 Top10' 지면에서 래츠가 인기 밴드 3위로 뽑힌 바로 그 주에 매니시 보이스가 6위로 뽑힌 기억이 있다고 밝혔다. 당시 무명에 가까웠던 헐 출신 그룹 래츠는 나중에 마이클 론슨을 영입하게 된다.

로워 서드
1965년 5월 17일-1966년 1월 29일

• 뮤지션: 데이비 존스/데이비드 보위(보컬, 기타, 색소폰), 데니스 '티-컵' 테일러(리드 기타), 그레이엄 리븐스(베이스), 레스 미골(드럼), 필 랭커스터(드럼)

• 주요 레퍼토리: You've Got A Habit Of Leaving | Baby Loves That Way | The London Boys | Can't Help Thinking About Me | Chim Chim Cheree | Mars, The Bringer Of War | Born Of The Night | Out Of Sight | Baby That's A Promise | I Wish You Would

1965년 5월 즈음 데이비드가 자주 들락거린 곳은 덴마크 스트리트에 위치한 라 조콘다 커피 바였다. 런던의 음악업계 주변부에서 성공을 꿈꾼 많은 젊은이가 그곳에 모였다. 2011년에 어느 개인이 촬영한 무성 영상이 발견되었는데, 그 영상에는 1965년 봄 당시 무명이던 데이비드가 라 조콘다로 가는 길에 카메라를 보고 미소를 짓고 있는 모습이 아주 우연히 포착되었다. 이 커피 바는 그가 다음 밴드를 만나게 되는 곳이기도 했다.

1963년 마게이트에서 다섯 사람이 모여 '올리버 트

위스트 앤드 더 로워 서드'라는 이름으로 결성한 이 밴드는 세 멤버가 런던으로 빠져나오면서 사실상 갈라졌다. 그렇게 나온 멤버들은 새 동료를 구하기 위해 재빨리 소호의 라 디스코테크에서 데이비드를 상대로 오디션을 가졌다. 데이비드가 색소폰을, 그리고 함께한 오디션 대상자 스티브 매리엇이 보컬을 맡은 상태에서 밴드는 리틀 리처드의 〈Rip It Up〉으로 합을 맞췄다. 결과는 성공적인 것으로 판명이 났고, 매리엇 -거의 즉시- 팀을 나가 스몰 페이시스를 결성한 사이에 나머지 네 사람은 '데이비 존스 앤드 더 로워 서드'를 진수했다. 이 팀은 활동 기간은 그리 길지 않았지만 데이비드의 가장 중요한 밴드 활동으로 여겨진다. 그는 로워 서드로 활동한 시기에 스몰 페이시스, 티-본스, 소니 보이 윌리엄슨 등 다른 밴드와 가끔 무대에 서기도 했다.

"R&B 밴드가 되고 싶었던 것 같아요." 데이비드의 1983년 이야기다. "우리는 존 리 후커 곡을 많이 했는데, 그의 음악을 강한 비트에 넣으려고 했죠. 제대로 된 적이 한 번도 없었어요. 하지만 그게 중요했어요. 다들 자기만의 블루스 아티스트를 지정했거든요. 우리한테는 후커였죠." 야드버즈의 블루스도 로워 서드에 영향을 미쳤다. 야드버즈의 1964년 싱글 〈I Wish You Would〉가 로워 서드의 레퍼토리였는데, 그로부터 8년 후 데이비드는 《Pin Ups》에서 이 곡에 다시 손을 대기도 했다.

성공은 바로 찾아오지 않았다. 실패작인 〈Born Of The Night〉데모는 아무런 반응을 얻지 못했다. 그리고 5월 20일 R. G. 존스 스튜디오에서 데이비드와 밴드는 미국 라디오 방송에서 쓰일 광고 노래 두 곡을 직접 쓰고 녹음했다. 하나는 유스쿼이크 클로딩, 다른 하나는 퓨리턴이라는 정체불명의 상품을 위한 노래였다. 과거에 매니시 보이스 멤버였던 조니 플럭스는 당시 해적 방송인 '라디오 시티'에서 디제이를 하고 있었는데, 호의로 데이비드를 설득해 '조니 플럭스 쇼'에 쓰일 광고 음악을 더 녹음하도록 했다. 하지만 이것이 새 팀에게 가장 근사한 시작이 되긴 어려웠다. 그리고 로워 서드가 제대로 된 성공을 맛보기도 전에 드러머 레스 미골이 마게이트로 돌아갔다. 그가 남긴 빈자리는 데이브 클락 파이브에 잠깐 있었던 필 랭커스터가 채웠다.

〈I Pity The Fool〉은 실패했지만, 데이비드의 프로듀서 셀 탤미는 로워 서드의 계약과 관련해 팔로폰과 성공적으로 협상을 했고 밴드의 세션 작업을 계속 감독했다. 밴드가 첫 싱글 〈You've Got A Habit Of Leaving〉을 녹음했을 즈음, 데이비드는 레슬리 콘을 조용히 밀어내고 자신의 첫 번째 풀타임 매니저 랠프 호튼을 끌어들였다. 라 조콘다의 단골이던 랠프는 덴마크 스트리트의 에이전시에서 예약 담당자로 일을 했었다. 앞서 무디 블루스의 지방공연 매니저로 있다가 스크리밍 로드 서치를 비롯한 여러 아티스트를 관리하는 일을 돕고 있던 호튼은 7월 초에 토트넘 코트 로드에 위치한 로벅 펍에서 오디션을 갖고 업무에 투입되었다. 그가 매니저로 처음 한 일은 장발의 10대들을 단장시키는 것이었다. 그는 유행 중이던 바지와 꽃무늬 넥타이를 그들에게 입히고 그들을 퀸스웨이의 찰스로 끌고 가 머리를 모드 스타일로 자르게 했다. 호튼이 헤어스프레이까지 사용하게 하자 밴드의 몇 사람은 기겁했지만 데이비드는 아니었다. 데이비드는 멋을 부린 모드 이미지와 모드의 새로운 지지자인 더 후에게 이미 빠져 있었기 때문이다.

호튼은 로워 서드와 관련해 일련의 여름 일정을 잡았다. 그중에는 벤트너의 윈터 가든스에서 열리는 토요일 공연과 본머스 퍼빌리언의 상설 공연이 있었다. (〈You've Got A Habit Of Leaving〉의 발매일이기도 한) 8월 20일 본머스 퍼빌리언에서는 데이비드가 더 후의 서포팅 아티스트로 나선 유일한 공연도 있었다. 1965년 여름에 로워 서드를 서포팅 밴드로 들인 아티스트 중에는 프리티 싱스와 조니 키드 앤드 더 파이어레이츠가 있었다. 이어서 가을에는 이넥토 샴푸가 후원한 '이넥토 쇼'의 일환으로 마키에서 토요일 오후 정기 공연이 열렸고, 해적 방송인 '라디오 런던'에서 녹음을 해갔다. 하지만 로워 서드의 참여는 실제로 방송된 적이 없는 준비 무대로 제한되었던 것으로 보인다.

"우리는 무대 위에서 엄청 시끄러웠어요." 데이비드의 회상이다. "피드백이랑 사운드는 쓰면서도 멜로디는 전혀 연주하지 않았죠. 탐라 모타운에 막연하게 기반한 사운드를 그냥 부숴버렸어요. 모드족 100명 정도가 열성 팬이었는데, 우리가 런던 밖에 나가서 연주를 하면 무대에 서자 마자 야유를 들었어요. 실력은 별로였죠." 데이비드의 주도로 밴드는 무대에서 더 후처럼 행동하기 시작했다. 데니스 테일러는 기타를 내쳤고, 데이비드는 드럼 키트에 자신의 마이크를 때려댔다. 그러다가 한 번은 심벌을 부수기도 했다. "우리는 런던에서 두 번째로 시끄러운 그룹으로 알려졌어요." 몇 년 후 테일러가 말했다. "더 후가 첫 번째였고요. 한 퍼블리셔는… 우리

가 스튜디오를 가로질러 나는 랭커스터 폭격기처럼 소리를 낸다고 말했어요." 그렇다면 데이비드가 예의 바른 관객들을 좋아했다는 이야기는 분명 의아하다. "우리는 '비명'과 거리가 먼 그룹이에요." 1965년 8월 팔로폰 보도자료에서 그가 말했다. "우리의 관객들이 우리가 연주를 하는 동안에는 조용히 있다가 우리가 연주를 끝냈을 때 건전한 반응을 보이는 게 우리는 좋아요."

랠프 호튼은 로워 서드가 보유한 최고의 자산이 자신임을 스스로 입증하지 못했다. 성공적인 매니지먼트에 필요한 전략이나 재정적 수완이 부족했기 때문이다. 그런데도 밴드를 셸 탤미에서 토니 해치로 이끈 사람이 바로 호튼이었다. 토니는 데이비드의 노래에 분명히 더 잘 맞는 성향을 가진 프로듀서였다. 또한 자신이 업계에서 가진 한정된 능력을 순순히 받아들이고 더 능력 있는 매니저를 선택함으로써 데이비드의 커리어에 중요한 관문을 열었던 사람도 바로 호튼이었다.

1965년 9월 15일, 호튼은 당시 맨프레드 맨과 떠오르는 스타 크리스피언 세인트 피터스를 -그리고 물론 밥 딜런의 영국 투어까지- 관리하고 있던 케네스 피트에게 전화를 걸어 로워 서드의 장래성을 발전시키는 데 도움을 청하고자 했다. 피트는 다른 클라이언트들 때문에 바빠서 그 제안을 거절하면서도 데이비 존스와 혼동이 없도록 보컬리스트의 이름을 바꿀 것을 고려해보라고 충고했다. 당시 데이비 존스는 배우 겸 가수로 다재다능함을 뽐내며 인지도를 얻고 있었고, 몽키스와 함께 머지않아 세계적인 명성을 얻을 참이었다. 결국 호튼은 피트의 조언을 전달했고, 9월 17일에 로워 서드는 보컬리스트가 이제 데이비드 보위라는 이름으로 불린다는 것을 본인으로부터 때마침 직접 전해 들었다.

데니스 테일러는 그 이름을 터무니없다고 생각하며 "절대 먹히지 않을 것"이라고 이야기했다. 호튼의 룸메이트 케니 벨의 첫 반응은 새 이름이 "존나 구리다"는 것을 데이비드에게 전하려는 것 같았다. 이후 데이비드가 말한 바에 따르면, 그 이름으로 정한 이유는 보위 칼이 양날로 되어 있고 "양쪽 다 자르기" 때문이다(사실 이것은 윌리엄 버로스가 훨씬 나중에 그에게 건넨 의견이다). "거짓을 비롯한 그런 모든 것을 잘라내는 자명한 이치를 원했어요." 여담인데, 데이비드는 항상, 정말 항상 그 이름을 '조이'와 운이 맞게 발음했다. 그건 '하위'랑 운이 맞지도 않고, (오리지널이라 할 짐 보위는 거의 확실하고 많은 미국인이 선호한 버전인) '부-이'라고 발

음하는 것도 틀리다.

얼마 지나지 않아 데이비드 보위와 로워 서드는 파이 레코즈와 계약을 따내고 토니 해치와 함께 첫 녹음을 가졌다(1장의 'CAN'T HELP THINKING ABOUT ME' 참고). 그리고 11월 2일에 BBC에서 오디션을 녹음했는데, "상당히 색다른 사운드"를 냈지만 "보컬의 개성이 부족했다"는 것이 당시 선정단의 의견이다. 이후 같은 달에 호튼은 사업가 레이먼드 쿡을 상대로 후원 계약을 논의했는데, 제한된 금융 투자 대신에 보위의 수익에서 10퍼센트를 보장해주는 비참한 조건이었다. 훗날 케네스 피트는 회고록 『The Pitt Report』에서 이 계약의 내용을 다시 언급하며 "정말 요령이라고는 없는 자작 문서"라고 제대로 표현했다.

1965년의 마지막 날, 파리의 골프 트루오 클럽에서 그룹은 아서 브라운과 무대를 장식했고, 이듬해 1월 1일과 2일에 파리에서 공연을 더 가졌다. 그리고 〈Can't Help Thinking About Me〉의 발매가 임박했지만, 싱글 홍보에서 데이비드가 상대적으로 더 조명을 받자 그와 밴드의 나머지 멤버들 사이에 균열이 생겼다. 공연이 며칠 더 이어졌지만 데이비드 보위와 로워 서드에게 불길한 조짐이 보였다. 1월 29일 브로멜 클럽에서 밴드가 호튼으로부터 그날 밤에 대한 급료가 나오지 않을 거라는 말을 듣고 공연을 거부하면서 일이 터졌다. "데이비드가 울부짖었지만 달라진 건 없었어요." 그레이엄 리븐스의 말이다. "우리 모두 한계에 다다랐죠."

"우리는 데이브가 우리 편이 아니라는 걸 깨달았어요." 필 랭커스터가 나중에 말했다. "돌아보면 우리가 갈라져야 했던 게 당연했었죠. … 데이비드는 작곡 능력과 개성과 무대에서의 노하우를 가진 친구였어요. 홀로 서기를 하게 되는 건 당연한 운명이었죠." 로워 서드는 역사의 기록에서 작은 부분을 차지하게 되었고, 이미 레이먼드 쿡에게 많은 빚을 진 랠프 호튼은 성공 가능성이 있는 그 솔로 아티스트와 함께 남겨졌다.

버즈
1966년 2월 10일-12월 2일

• 뮤지션: 데이비드 보위(보컬, 기타), 데릭 보이스(건반), 데릭 피언리(베이스), 존 이거(드럼), 존 허친슨(리드 기타, 2-6월), 빌리 그레이(리드 기타, 6-11월)

로워 서드가 해체하면서 데이비드 보위에게는 홍보할 싱글 하나가 남겨진 반면, 그를 뒷받침할 밴드는 없게 되었다. 그러자 1966년 2월 3-6일에 마키 클럽에서 오디션이 열렸다. 오디션에 처음 등장한 사람 중에는 드러머 존 이거에 이어 곱슬한 앞머리를 가진 베이시스트 데릭 피언리가 있었는데, 데릭은 오디션을 마친 후 곧 랠프 호튼의 욕실로 가서 강제로 이발을 당했다. 스카버러 태생의 기타리스트 존 허친슨은 스웨덴에서 딱 1년간 일을 했는데, 자신의 음악성보다 자신이 입은 스칸디나비아 스웨드 재킷과 바지에 데이비드가 더 큰 인상을 받았을 거라고 생각했다. 존은 역으로 스카버러 출신의 오르간 연주자 데릭(Derrick) 보이스를 추천했다(그의 이름은 보위를 만나면서 철자가 'Derek'으로 바뀌게 된다). 이처럼 다양한 사람이 모여 그룹 버즈가 되었는데, 그룹 이름은 라디오 런던의 디제이인 얼 리치몬드가 지어준 것으로 보인다. 데이비드는 멤버들에게 바로 별명을 지어줬다. 존 '허치' 허친슨, 데릭 '차우' 보이스, 데릭 '덱' 피언리, 존 '이고' 이거. 버즈는 빠르게 리허설을 진행해 2월 10일 레스터대학교부터 일련의 공연을 시작했다. 그중에는 데이비드의 이전 밴드에서 예약한 공연을 치르기 위한 경우도 있었다. 그 결과 버즈는 초기에 가진 여러 공연에서 데이비드 보위 앤드 더 로워 서드로 잘못 소개되기도 했다. 그중 하나였던 2월 11일 마키 공연에는 여전히 불편한 마음을 갖고 있던 데이비드의 과거 멤버들이 관객석에 있었는데, 그들은 당시 상황에 크게 개의치 않았다.

3월 4일에 버즈는 어소시에이티드 리디퓨전 TV의 「Ready, Steady, Go!」에 출연해 〈Can't Help Thinking About Me〉를 립싱크로 선보였다. 그리고 3일 후에 새 싱글 〈Do Anything You Say〉를 녹음했는데, 가수 이름으로 단순히 '데이비드 보위'가 찍힌 음반은 이때가 처음이었다. 데이비드가 그 전까지 있었던 여러 밴드에서 반복되었던 다툼은 없을 터였다. 이거는 길먼 부부에게 이렇게 말했다. "첫날부터 우리는 이게 데이비드와 백킹 밴드라는 걸 알았어요." 랠프 호튼이 데이비드를 스타로 마케팅하기 위해 세운 새로운 전략 중에는 데이비드가 무대에서 악기를 연주하지 않기로 한 것도 있었다. "랠프는 데이비드가 무대에서 기타나 색소폰을 연주하는 일이 절대 없도록 했어요." 훗날 피언리가 케빈 칸에게 한 말이다. "실제로 난 데이비드가 색소폰을 연주하는 걸 한 번도 들은 적이 없어요."

〈Do Anything You Say〉 발매가 얼마 남지 않았을 때, 데이비드를 재정적으로 후원하던 레이먼드 쿡은 랠프 호튼의 끈질긴 요구에 지친 나머지 후원을 철회하고 말았다. 그러자 싱글 발매 하루 전인 3월 31일에 호튼은 다시 한번 케네스 피트에게 접근했다.

데이비드의 얌전하지만 충직한 팬들을 의식해 '보위 쇼보트(The Bowie Showboat)'라는 제목을 단 10회 일정의 일요일 오후 공연이 라디오 런던의 후원으로 열렸다. 피트는 그중 4월 17일에 열린 두 번째 공연에 모습을 드러냈다. "그는 파이 시절에 만든 곡, R&B 대표곡, 새로운 자작곡 들을 마치 자신의 최고의 명곡인 것처럼 강한 신념을 갖고 노래했다." 피트가 자신의 회고록에 쓴 내용이다. "그는 자신감을 한껏 드러냈고, 자신과 밴드와 관객을 확실하게 통제했다." 그날 밤 워위 스퀘어에 위치한 호튼의 아파트에서 계약이 이뤄졌다. 실질적으로 피트가 보위의 매니저가 되었고, 호튼은 조수 겸 공연 스케줄 관리자가 되었다. 또한 피트는 앞선 여러 달 동안 호튼이 쌓아둔 빚에 대한 재정적 책임을 대신 졌고, 섣부른 계약 동의에 따른 난처한 상황에서 데이비드를 구해주기 시작했다.

피트는 버즈의 공연을 추가로 잡았다. 그중에는 블랙풀의 사우스 피어에서 열린 (그해에 이미 최고의 히트곡을 두 곡이나 낸) 크리스피언 세인트 피터스의 서포팅 무대도 있었다. 6월에 밴드는 〈I Dig Everything〉 녹음을 처음으로 시도했지만, 토니 해치가 버즈 멤버들을 세션 뮤지션으로 대체하기로 하면서 시도는 중단됐다. 존 허친슨은 재정적 압박이 심해지고 아내의 출산일이 얼마 남지 않자 6월 15일에 탈퇴 의사를 밝혔다. 그가 밴드와 막판에 치른 공연 중에는 6월 19일 브랜즈 해치에서 열린 야외 이벤트가 있었는데, 이때 버즈의 투어

밴(오래된 구급차였다)이 팬들의 습격을 받았다. 팬들이 톰 존스, 킹크스, 워커 브러더스 등 당일의 더 유명한 출연진이 안에 타고 있을 거라고 생각했던 것으로 보인다. 허치는 6월 20일에 버즈와 마지막 공연을 갖고 스카버러에 있는 자택으로 돌아갔다. 그는 데이비드를 그로부터 2년 넘게 못 보게 된다. 이후 밴드는 리드 기타리스트 없이 활동을 하다가 열여섯 살 먹은 킬마녹 출신의 빌리 '해기스' 그레이를 받아들였다. 그의 첫 공연은 6월 27일 던스터블에서 있었다. 그 역시 백킹 뮤지션에 불과함을 확실히 전해 들었다. "나는 무대 위에서는 항상 약간 활동적이었어요. 그런데 랠프가 오더니 데이비드한테 방해가 되니까 조용히 굴라고 하더라고요."

다시 녹음한 〈I Dig Everything〉의 발표를 앞두고 보위는 8월 26일 램스게이트에서 베일을 벗을 새로운 무대를 위해 버즈와 함께 리허설의 강도를 높였다. 새로운 공연에서는 사전 녹음된 백킹 테이프를 쓰기로 되어 있었다. 하지만 데이비드가 무대에서 처음 사용한 이 테이프는 램스게이트 공연에서 기술적 문제로 말썽을 일으켰고, 그다음 날 밤 웸블리에서 비슷한 참사를 야기해 버려졌다.

9월 즈음, 토니 해치와 파이 측 모두 데이비드의 음악에 별 관심이 없다는 게 확실해지면서 해치는 데이비드를 악감정 없이 계약에서 풀어줬다. 이즈음 또 다른 마키 일정이 진행 중이었는데, 9월 공연 중 라디오 런던과 인터뷰를 가진 데이비드는 자신이 뮤지컬 무대를 작업하고 있다고 밝혔다.

10월 18일, 데이비드와 (빌리 그레이를 제외하고 두 명의 세션 뮤지션이 더해진) 버즈는 스튜디오에서 세 곡을 녹음했고, 이 곡들로 피트는 보위의 데람 계약을 성공적으로 따냈다. 하지만 11월 14일에 《David Bowie》 세션이 진행될 때까지 버즈 내부에서 제대로 돌아가는 건 아무것도 없었다. 데이비드의 노래들은 새롭고, 이야기가 있는 쪽으로 빠르게 구색을 갖춰나갔다. 그 노래들은 밴드의 마음에 쏙 들었지만 관객들에게는 확신을 주지 못했다. 게다가 데이비드는 버즈와 거리를 두기 시작하고 있었다. 10월 29일, 데이비드가 보그너 레지스로 가서 새로 개장한 쇼어라인 클럽에서 솔로 공연을 가진 사이에 덱 피어니리는 웸블리 공연에서 리드 보컬로 노래를 불러야 했다. 첫 앨범 세션 전날 밴드가 마키에서 가진 마지막 공연에 대해 존 이거는 일기에 "무기력하다"라고 적었다. 덱 피어니리에 따르면 취향이

변하고 있었다. "애들이 데이비드의 노래를 원하지 않았어요. 그의 노래들을 이해하지 못했거든요. 걔들한테는 너무 예쁘기만 하고 음악에 알맹이가 없었어요. 걔들은 전부 다 소울을 원했어요." 버즈가 투어 구급차 한쪽에 "우리는 소울이 싫어"라고 적어 응수했지만, 이어서 나타난 증거는 1966년 말에 그들이 관객에게 백기를 들어야 했음을 가리킨다. 1999년에 데이비드는 보위넷에 오랫동안 보지 못했던 버즈의 세트리스트를 포스팅하면서 이렇게 적었다. "우리가 무대에서 선보인 곡 중에 99퍼센트가 소울이었고, 내가 뮤지컬/보드빌 방식으로 곡을 쓰고 있었다니 놀라울 따름이다." 당시 버즈는 〈Join The Gang〉, 〈Can't Help Thinking About Me〉와 더불어 마빈 게이의 〈One More Heartache〉과 슈프림스의 〈Come See About Me〉 같은 노래들을 공연하고 있었다.

크로머에서 투어 구급차가 고장 난 11월 19일에 빌리 그레이는 밴드를 떠났고, 버즈는 트리오로 활동을 이어나갔다. 케네스 피트가 크리스피언 세인트 피터스와 함께 미국과 호주 투어를 도느라 영국을 비운 사이, 다시 재정 쪽에 문제가 터졌다. 11월 25일, 호튼은 자금이 부족해서 버즈를 해체해야 할 것 같다고 그들에게 말했다. 그들은 무보수로 연주를 계속하겠다고 했지만, 피언리 말대로 무보수로 일하는 밴드라도 살아남을 수 없었다. "그래서 우리는 해체됐어요."

세 개의 일정이 남아 있었기 때문에 버즈는 1966년 12월 2일 슈루즈베리 공연 후에 공식적으로 활동을 중단했다. 그날 싱글 〈Rubber Band〉가 나왔다. 훗날 보위는 밴드가 마지막 무대에서 벨벳 언더그라운드의 〈Waiting For The Man〉을 공연했다고 밝혔다. 하지만 케네스 피트가 벨벳 언더그라운드의 첫 앨범 발매 전 테스트 프레싱반을 갖고 미국에서 돌아온 날짜는 이 기억에 의문을 제기한다. 버즈 멤버들은 1967년 2월까지 《David Bowie》 세션에 계속 참여했다.

라이엇 스쿼드
1967년 3월-5월

• 뮤지션: 데이비드 보위(보컬, 기타, 하모니카, 테너 색소폰), 로드 데이비스(기타), 브라이언 '크로크' 프레블(베이스), 밥 에번스(색소폰, 플루트), 버치 데이비스(건반), 데릭 롤(드럼)

• 주요 레퍼토리: Waiting For The Man | Dirty Old Man | It Can't Happen Here | Silly Boy Blue | Toy Soldier | Silver Treetop School For Boys

앨범《David Bowie》를 완성한 데이비드는 앞선 밴드와의 관계에 있어서 연속성이 떨어지는 시기에 돌입하게 된다. 1967년과 1972년 사이에 짧게 산발적으로 명멸한 여러 라인업 중에서 최초의 경우는 라이엇 스쿼드였다. 1967년 봄에 약 20회에 걸친 공연을 치르기 위해 데이비드가 합류했을 때, 이 이스트 런던 출신 밴드는 새 보컬리스트를 찾고 있었다. 데이비드의 과거 레이블인 파이와 계약했던 라이엇 스쿼드는 그들의 최고 대변자이자 전설적인 프로듀서이던 조 믹이 2월 3일에 갑자기 죽음을 맞이하자 여기에 적응 중이었다. 그들이 한 달 전에, 파이에서 가장 최근에 낸 (그리고 결국 마지막이 된) 싱글〈Gotta Be A First Time〉을 프로듀스한 사람이 바로 조 믹이었다.

데이비드는 밴드 멤버들이 무대에서 화려한 옷을 입고, 익살맞은 얼굴 분장을 하며, 사이키델릭한 느낌의 액세서리를 하도록 했다. "데이비드는 항상 재미있었어요." 색소폰 연주자 밥 에번스가 폴 트린카에게 한 말이다. "그는 우리가 뭐든 하려고 했기 때문에 우리를 좋아했죠." 보위가 앞장선 공연 중 하나를 리뷰한 『월섬스토 인디펜던트(The Walthamstow Independent)』에 따르면, 밴드는 "꽃처럼 옷을 입었고 악기들은 꽃으로 바뀌었다." 그리고 "전 세계에서 공연 오퍼가 쏟아지고 있는데 너무 많아서 그룹에서 베네수엘라 투어 오퍼를 고사해야 했다"는 놀랄 만한 소식을 전하기도 했다. 케네스 피트의 기록에 따르면, 라이엇 스쿼드는 4월 13일 옥스퍼드 스트리트에 위치한 타일스 클럽에 빨간 경찰용 섬광등을 들고 나타났고, 공연 레퍼토리 중에는 벨벳 언더그라운드의〈Waiting For The Man〉과 퍼그스의〈Dirty Old Man〉이 있었다. 훗날 보위는 이렇게 기억했다. "밴드한테 마더스 오브 인벤션의 노래들을 커버하게 했어요. 특히 내가 정말 좋아한 곡이〈It Can't Happen Here〉였기 때문에 그렇게 유쾌하지는 않았던 것으로 기억해요. 프랭크의 작품은 영국에서 사실상 안 알려져 있었어요. 그 노래를 다시 들어보면 그 사람 이름이 있는 플레이리스트가 왜 없는지 이해할 수 있어요."

『월섬스토 인디펜던트』의 리뷰는 이렇게 전한다. "채찍질 소리가 크고 변덕스러운 음악을 뚫고 지나간다. 미친 듯이 춤을 추던 10대들은 뮤지션들 쪽으로 눈을 돌려 코코넛 모양의 머리를 한 호리호리한 젊은이가 채찍질당하는 모습을 본다. 기이한 난교 파티일까? 아니다. 월섬 포레스트에서 라이엇 스쿼드가 선보인 무대 퍼포먼스 중 한 장면일 뿐이다." 정확히 말하면 보위가 가학피학성의 벨벳 언더그라운드 스타일 곡으로 만든〈Toy Soldier〉의 퍼포먼스다. 훗날 밥 에번스는 이렇게 말했다. "여기서 나는 리틀 새디 역할을 맡았어요. 집에 가서 장난감 병정에게 채찍질당하길 좋아하는 여학생이죠." 4월 5일 데카 스튜디오에서 거스 더전을 프로듀서로 앉힌 상황에서 보위는 이 곡의 전설적인 스튜디오 버전을 라이엇 스쿼드와 함께 녹음했고, 이때〈Waiting For The Man〉의 초기 시도도 있었다. 이 곡들과, 토트넘의 스완에서 열린 리허설 때 개략적으로 시도된〈Silly Boy Blue〉,〈Silver Treetop School For Boys〉를 비롯한 라이엇 스쿼드의 기록들은 2012년 앨범《The Last Chapter: Mods & Sods》와 2013년 EP《The Toy Soldier》를 통해 발표되었다.

데이비드가 떠난 후, 라이엇 스쿼드는 몇 달 더 활동하다가 밥 에번스가 (일찍이 현지 투어와 관련한 이야기로 그와의 관련성이 촉발된 국가인) 베네수엘라로 이주하고 나서 1968년에 해산했다.

1967-1968년: 스테이지 볼, 페스티벌 홀, 카바레

• 뮤지션: 데이비드 보위(보컬, 기타)

• 카바레 레퍼토리: Love You Till Tuesday | The Day That The Circus Left Town | The Laughing Gnome | When I'm Five | When I'm Sixty-Four | Yellow Submarine | All You Need Is Love | When I Live My Dream | Even A Fool Learns To Love

한참 전에 라이엇 스쿼드와 헤어진 데이비드는 1967년 11월에 두 번의 다른 일정을 소화했다. 하나는 11월 8일 암스테르담에서 이틀 후에 방송될 네덜란드 TV 쇼「Fenkleur」에 출연해〈Love You Till Tuesday〉를 공연한 것이었는데, 이것은 그 전해 3월 이후 첫 TV 출연이었다. 또 하나는 11월 19일 런던의 도체스터호텔에서 10분 동안 라이브를 선보인 것이었는데, 이때는 빌 새빌 오케스트라와 함께했다. 이 이벤트는 영국심장재단

을 돕기 위한 스테이지 볼이었다. 케네스 피트의 기록에 따르면, 데이비드의 공연을 즐긴 사람 중에는 대니 라루와 프레이저 하인스도 있었다.

겉보기에 1967년은 보위의 커리어에서 가장 큰 진전을 이룬 해였다. 그의 첫 앨범은 긍정적인 리뷰를 받았고, 연말에는 린지 켐프의 「Pierro In Turquoise(청록색 옷을 입은 피에로)」에 등장한 그에게 추가로 찬사가 쏟아졌다(6장 참고). 그런데도 당시 그의 재정 상황은 위태했다. 「Pierro In Turquoise」는 수익 분배에 기초해 굴러갔는데, 그 방식을 경험해본 연기자라면 '수익 분배'란 '무보수'의 완곡한 표현임을 잘 알 것이다. 그리고 《David Bowie》의 매출은 데이비드가 기존에 받았던 선금을 아직도 못 채우고 있었다. 신나는 열두 달이 지난 후, 1968년은 좌절의 해가 될 터였다.

보위는 함부르크를 여행하던 2월 27일에 ZDF(독일 제2텔레비전)의 「4-3-2-1 Musik Für Junge Leute」에서 세 곡을 공연하는 것으로 그해 첫 일정을 소화했다. 쇼의 프로듀서 귄터 슈나이더는 "단연코 내가 아는 가장 재치 있고 창의적인 젊은 아티스트 중 한 사람"으로 데이비드를 치켜세웠다. 얼마 지나지 않아 런던 여행 중에 슈나이더는 데이비드를 데리고 팰리스 시어터에서 공연 중이던 「Cabaret」를 보러 갔다. 이 때문에 그는 보위의 역사에 연극적인 영향을 미친 인물로 적어도 각주 정도는 받아야 한다.

3월 초 런던의 머큐리 시어터에서 「Pierro In Turquoise」의 두 번째 일정이 진행되었다. 중간에 보위는 토니 비스콘티와 함께 데카 스튜디오로 돌아가 〈In The Heat Of The Morning〉과 〈London Bye Ta-Ta〉를 녹음하기 시작했다. 녹음은 4월에 마무리되었고, 같은 달에 보위는 자신의 곡 〈Everything Is You〉를 비트스토커스가 커버하는 데 백킹 보컬로 참여했다. 그러나 데카가 〈In The Heat Of The Morning〉의 싱글 발매 제안을 거부한 데 대해 그는 1년 동안 대립각을 세우다가 인내심의 한계에 달하고 말았다. 4월 말, 보위는 레이블을 영원히 떠나게 된다.

피트가 새 계약을 따내느라 분주한 사이에 (거절 의사를 밝힌 레이블 중에는 애플도 있었다) 데이비드는 5월 13일에 자신의 두 번째 BBC 라디오 세션을 녹음했다. 이어서 코벤트 가든의 미들 얼스 클럽에 여러 아티스트가 출연하는 여덟 시간짜리 공연에도 잠깐 출연했다. 이것은 6월 3일 로열 페스티벌 홀에서 있을 12분 길이의 공연을 준비하는 차원에서 이루어졌다. 6월 3일 공연에서 데이비드는 티라노사우루스 렉스의 서포팅 무대에 섰고, 스테판 그로스맨과 로이 하퍼도 공연자로 나섰다. 두 이벤트 모두 존 필이 사회를 맡았는데, 데이비드의 음악에 새로 모습을 드러낸 존 필은 이후 여러 해 동안 그의 든든한 지원자가 된다.

코벤트 가든과 페스티벌 홀 공연에서 데이비드가 짧게 선보인 공연은 그가 「Pierro In Turquoise」의 영향을 받아 창안한 마임 작품이었다. 「Jetsun And The Eagle」이라는 이 작품은 데이비드가 토니 비스콘티와 만든 새 음악과 〈Silly Boy Blue〉를 합쳐 특별히 준비한 백킹 테이프를 틀어놓고 공연되었다. "데이비드와 나는 티베트 음악으로 통할 거라 생각한 걸 사운드트랙으로 준비했다. 내가 포르토벨로 로드에서 구입한 모로코의 기타 같은 악기로 연주한 음악이었다." 비스콘티가 자서전에서 밝힌 이야기다. "우리는 (의식용 심벌즈인) 냄비들로 즉흥적인 사운드 효과를 더했고, 나는 데이비드가 쓴 내레이션을 읊었다. 어떤 이유에선지 그는 내 미국식 억양이 내레이션을 더 다큐멘터리처럼 만든다고 판단했다." 비스콘티에 따르면 경쟁심이 무척 강했던 마크 볼란은 데이비드가 마임만 한다는 조건을 달고 그가 쇼 무대에 오르는 것을 허락했다. 훗날 볼란은 말했다. "데이비드는 노래는 전혀 안 했지만 테이프를 틀어놓고 있었어요. 티베트 소년 이야기를 연기했죠. 실제로 정말 괜찮았어요." 나중에 보위는 그 작품이 "중국인들이 티베트를 침공한 과정, 그리고 티베트 사람들이 쓰러져도 그들의 정신은 영원을 향해 비상할 거라는 이야기를 담고 있다"라고 설명했다. 작품은 몇 년 후에 'Ziggy Stardust' 투어에서 다시 등장하는, 비상하는 독수리 마임으로 끝난다. 케네스 피트에 따르면, "(페스티벌 홀) 공연 도중에 어떤 미국인이 '선동 그만해' 혹은 그런 내용으로 갑자기 소리를 질렀다"라고 한다. 보위는 이렇게 회상했다. "내가 이렇게 선동하는 순서를 갖는다는 소문이 도니까, 모든 마오주의자가 나타나 작고 빨간 책을 공중에 흔들며 나에게 야유를 퍼부었어요. 마크 볼란은 기뻐하면서 그걸 더할 나위 없는 성공이라고 여겼죠. 나는 분노에 떨면서 뾰루퉁한 채로 집에 갔어요." 그런데도 「Jetsun And The Eagle」은 『인터내셔널 타임스』로부터 찬사를 받았다. "데이비드는 한두 명의 치에게서 야유를 받긴 했지만 모든 공연자로부터 가장 길고 큰 소리의 박수를 받았다. 그럴 만한 자격이 있었다. 그

가 더 긴 무대를 마련하지 않은 점이 유감이었다."

데이비드는 케리 스트리트에 위치한 레가스탯이라는 인쇄 회사에서 파트타임으로 일하며 여러 영화에 계속 오디션을 보러 다녔다. 그러다가 여름에 재정적인 압박을 받으면서 1년 전에 케네스 피트가 처음 제안했던 아이디어를 마지못해 되살리기로 했다. 그 아이디어란 데이비드가 카바레 순회공연에 방점을 둔 원맨쇼를 고안해야 한다는 것이었다. 7월 말 케네스 피트의 아파트에서 데이비드는 자신의 자작곡들을 비틀스 커버곡들로 대체한 레퍼토리를 짜면서 공연을 본격적으로 준비하기 시작했다. 소품 중에는 장갑 인형으로 만들어진 '땅속의 웃는 요정', 그리고 피트가 영화 제작 사무실에서 빌려온 「노란 잠수함」 피규어에 기반한, 직접 오려서 만든 비틀스 네 사람의 그림이 있었다. 곡들은 피트가 대본을 쓴 막간 이야기로 연결되었고, 로저 맥거프의 〈At Lunchtime-A Story Of Love(점심시간에-사랑 이야기)〉라는 시를 낭송한 것은 다양한 볼거리의 공연이라는 분위기를 풍겼다. 이 시는 훗날 〈Five Years〉에 영향을 주게 된다.

카바레 공연을 공개하기 전인 8월 1일 마키에서 데이비드는 비트스토커스와 호주 밴드 그루프의 서포팅 무대로 25분 동안 공연을 했다. 그루프는 팀이 영국 체류 중일 때 피트가 업무 관리를 맡아준 밴드였다. 그로부터 2주가 지난 8월 15일, 데이비드는 27분짜리 카바레 쇼케이스를 두 차례에 걸쳐 개인 오디션 자리에서 선보였다. 케네스 피트의 사무실에서 출연 계약 담당자 시드니 로즈를 상대한 첫 번째 오디션이 있었고, 애스터 클럽에서 다른 두 담당자인 해리 도슨과 마이클 블랙까지 상대한 두 번째 오디션이 있었다. 다음 날 도슨이 피트에게 응원의 편지를 전했지만, 오디션은 피트의 말대로 성과를 거두지 못했다. "나는 그때 거기서 카바레 프로젝트가 끝났다는 걸 알았어요." 해리 도슨이 데이비드가 "굉장하고… 기막히고… 너무 훌륭하다!"라고 둘러대며 그를 거절했다는 피트의 기억은 이후에 나온 많은 전기에서 충실히 언급되었다. 하지만 조니 로건은 자신이 1988년에 출간한 『Starmakers And Svengalis』에서 도슨으로부터 이런 이야기를 들었다고 밝혔다. "난 켄에게 몸을 돌리고 말했어요. '쟤 좋은 일자리 좀 알아봐줘. 쟤는 어딜 가든 안 먹힐 거야.'"

카바레 쇼의 무산은 피트가 데이비드를 제대로 이해하지 못했다는 증거로 통해 왔다. 그게 확실히 끔찍한

아이디어이긴 했지만, 당시의 에피소드는 피트의 평판에 부당한 영향을 미친 게 사실이다. 피트는 크리스토퍼 샌드포드에게 이렇게 말했다. "사람들의 생각과 다르게 나는 카바레를 정말 싫어했어요. 4년 동안 데이비드한테는 딱 한 번 말했죠. 당시는 데이비드가 돈이 없어서 제 앞가림도 못하고 있을 때였어요." 나중에 케빈 칸에게는 이렇게 말했다. "나는 데이비드가 카바레에 가길 바란 적이 한 번도 없었어요. 그건 그저 데이비드가 돈을 빨리 벌게 해서 걔 아버지를 진정시키는 데 도움을 줄 수 있는 방법이었어요. 그래서 우리가 그날 본 오디션 이후로 거기에 진전이 없었던 거예요."

운이 없었던 오디션을 뒤로하고 며칠이 지났을 때, 데이비드는 다시 한번 움직여 맨체스터 스트리트에 있는 피트의 아파트를 떠나 자신의 여자친구 허마이어니 파딩게일과 살기 시작했다. 9월에 두 사람은 새 어쿠스틱 트리오 '터콰이즈(Turquoise)'에서 함께 입을 맞춘다.

터콰이즈 / 페더스 / 데이비드 보위 앤드 허치
1968년 9월 14일-1969년 3월 21일

• 뮤지션: 데이비드 보위(보컬, 기타, 마임), 허마이어니 파딩게일(보컬, 마임), 토니 힐(기타, 보컬, 9-11월), 존 허친슨(기타, 보컬, 11-3월)

• 레퍼토리: When I'm Five | Lady Midnight | One Hundred Years From Today | Amsterdam | Next | Ching-a-Ling | Life Is A Circus | Space Oddity | Sell Me A Coat | Strawberry Fields Forever | The Prince's Panties | Janine | Love Song | Lover To The Dawn

1968년 8월, 데이비드와 허마이어니 파딩게일은 사우스 켄싱턴의 클레어빌 그로브에 위치한 셋방으로 들어갔다. 이곳에서 두 사람은 1969년 초에 헤어질 때까지 머무르게 된다. 이 단칸 셋방에서 보낸 시절은 〈An Occasional Dream〉에서 선명하게 추억되기도 했다. "나는 그때 자기가 뭘 하고 있는지 모르던 작곡가 한 명과 살았어요." 허마이어니가 내게 해준 이야기다. "그는 여전히 갓난애였어요. … 한때 작은 팝 스타이기도 했지만 그건 사라져버렸고, 그는 그저 다음에 가야 할 곳을 찾고 있었어요."

데이비드의 새로운 모험은 불교에 대한 호기심과 마

임, 그리고 허마이어니와 토니 비스콘티가 그의 창작적 스펙트럼에 새롭게 가미한 새로운 요소로 버무려졌다. 그 요소란 히피 운동으로 널리 알려진 미국 포크 사운드였다. 밴드 미스언더스투드에서 과거에 기타리스트로 있었던 토니 힐과 함께 그들은 '터콰이즈'라는 '멀티미디어' 트리오를 만들었다. 송과 마임이 함께한 그들의 레퍼토리는 (신곡 〈Ching-a-Ling〉을 포함한) 데이비드의 더 기발한 곡들, 그리고 보위가 처음 시도한 자크 브렐 작품을 포함한 커버곡 모음을 아울렀다. 레퍼토리에서 또 다른 신곡인 〈Life Is A Circus〉는 토니 비스콘티가 데이비드에게 소개했던 진(Djinn)의 로저 번과 존 매키의 작품이었다. 이즈음에 리드 보컬인 번이 그룹을 떠나면서 데이비드가 그의 대체자로 오디션에 초대받았지만 결국 나머지 밴드 멤버들로부터 거부당했다.

터콰이즈의 첫 공연은 9월 14일 런던의 라운드하우스에서 30분 동안 진행되었다. 이날 밤 데이비드가 나중에 자신의 부인이 될 안젤라와 스치듯 만났다는 점은 특기할 만하다. 당시 안젤라는 두 사람 모두를 아는 친구 캘빈 마크 리와 관객석에 있었다. 데이비드와 안젤라는 이듬해가 되어서야 서로를 알게 된다.

함부르크로 돌아간 데이비드는 9월 20일에 두 번째로 「4-3-2-1 Musik Für Junge Leute」를 녹화했다. 그리고 10월에는 결국 「Love You Till Tuesday」로 만들어지는 영화의 제작이 계획되었다. 터콰이즈는 10월 24일에 〈Ching-a-Ling〉을 녹음했고, 데이비드는 영화 「버진 솔저스」를 촬영하며 한 주를 보내고 11월 10일에 다시 한번 독일에 갔다. 이번에는 뮌헨으로 가서 「Für Jeden Etwas Musik」에 출연해 마임 루틴과 노래 한 곡을 선보였다. 그 곡이 〈When I Live My Dream〉이었을 수도 있는데 확실치는 않다.

며칠 후 토니 힐이 터콰이즈를 떠나 '하이 타이드(High Tide)'에 가입했다(이 팀의 라인업에는 미래에 보위와 협업을 하게 되는 바이올린 연주자 사이먼 하우스도 있었는데, 그는 10년 후에 데이비드와 투어를 하게 된다). 그리고 11월 17일에 앞서 버즈에서 함께했던 존 '허치' 허친슨이 토니 힐의 자리를 대신했다. 당시 캐나다에서 1년을 보내고 여름에 파일리 휴가 캠프까지 다녀온 허치는 라운드하우스에서 있었던 터콰이즈의 첫 공연을 보기도 했다. 허치의 가입과 함께 그룹은 이름을 '페더스(Feathers)'로 바꿨다. 데이비드는 기존의 노래들에 더해 「The Mask」라는 자신의 마임을 선보였고,

트리오는 노래 사이사이에 시 낭송을 돌아가면서 했다. 페더스는 11월과 12월에 고작 세 번의 공연만 했을 만큼 큰 성공을 거두지 못했다.

허마이어니 파딩게일은 당시를 이렇게 기억했다. "우리가 페더스로 한 건 〈Life Is A Circus〉와 〈Love Song〉 같은 아주 어두운 포크송이었어요. 그리고 데이비드는 그때 한창 빠져 있던 자크 브렐 노래를 좀 했죠. 창녀 이야기인 〈Amsterdam〉 같은 노래요. 그러니까 모든 게 참 대담했어요. 해설 같은 것도 있었는데, 뭔지는 정확히 기억이 안 나지만 데이비드가 거기에 맞춰서 춤 동작 같은 걸 했어요." 이것은 「The Seagull」이라는 작품이었을 것이다. 허치에 따르면, 여기서 데이비드와 허마이어니가 구어 해설과 가녀린 사운드 효과에 맞춰서 같이 춤을 췄다. "13명 정도 있는 아주 작은 공간에서 다양한 방식으로 실험적인 것을 선보였어요." 허마이어니의 설명이다. "우린 그저 뭔가를 해보려는 세 명의 친구들이었죠." 허마이어니는 자신의 음악적 능력에 대해 겸손한 말을 덧붙였다. "난 가수가 아니었어요. 한순간도 그런 척한 적도 없었고요. 하지만 당시 모두가 그랬던 것처럼 집에서 기타를 치고 노래를 불렀어요. 그리고 내가 데이비드랑 함께했고, 그가 나와 같이 살았고, 우리가 뭔가를 연주하고 노래했기 때문에 그가 나한테 자기랑 같이 노래하기를 바랐던 거죠." 1993년에 데이비드 본인은 허마이어니에 대해 이렇게 말했다. "그녀는 단칸방에 맞는 기타를 좀 연주했어요. 아름다워 보이는 소녀라면 누구나 연주할 수 있는 그런 포크 기타 말이죠."

허마이어니가 나중에 「Love You Till Tuesday」 영상에 나오긴 하지만, 페더스는 12월 7일 브라이튼 공연을 마지막으로 사실상 해체했다. 허마이어니는 같은 달에 촬영을 시작한 영화 「송 오브 노르웨이」에서 댄서 역할을 따냈고, 세 사람의 공연 활동은 더 이상 없었다. 크리스마스를 전후로 데이비드는 제리 길이라는 지인의 초청에 따라 콘월의 팰머스에 위치한 매지션스 워크숍에서 이틀 동안 솔로 공연을 가졌다. 그는 크리스마스 전날과 다음 날에 각각 20분씩 공연을 하면서 레드루스 근처에 있는 길의 집에서 크리스마스를 보냈지만 받은 돈은 경비뿐이었다.

1969년 1월 22일, 데이비드는 전설적인 라이언스 메이드 아이스크림 광고를 녹음했다. 그리고 나흘 후, 「Love You Till Tuesday」 촬영이 시작됐다. 이즈음 중

요하고 서로 연관성이 없지 않은 중요한 사건 두 가지가 벌어졌는데, 하나는 데이비드와 허마이어니의 관계가 끝나갔던 것, 또 하나는 데이비드가 〈Space Oddity〉라는 새 곡을 썼던 것이다.

영상 촬영이 끝나고 허마이어니는 그룹을 완전히 떠나 다시 한번 영화 「송 오브 노르웨이」와 다른 촬영에 투신했고, 데이비드와 허치는 계속 듀오로 활동했다. 하지만 얼마 지나지 않아 데이비드는 6일 일정의 솔로 공연을 시작했다. 2월 15일 버밍엄에서 시작하는 티라노사우루스 렉스의 투어에 첫 서포팅 아티스트로 나와 자신의 마임 작품인 「Jetsun And The Eagle」과 「The Mask」를 선보이는 것이었다. 하지만 이것이 볼란이 비꼬면서 드러낸 관대함의 제스처였다는 것이 훗날 토니 비스콘티의 의견이다. "데이비드는 친분을 쌓는 데 거리낌이 없었는데, 마크는 아직 검증되지 못한 데이비드의 음악적 커리어에 아주 냉정하게 굴었어요." 비스콘티가 데이비드 버클리에게 한 이야기다. "마크가 데이비드에게 티라노사우루스 렉스의 오프닝을 맡기면서 음악 공연이 아니라 마임을 시킨 건 아주 가학적인 즐거움을 따른 거라고 봐요."

"투어에서 본 바로는 그가 음악 쪽으로 뜻이 있었는지 전혀 알 수 없었어요." 볼란이 서포팅 무대에 세운 또 다른 아티스트인 시타르 연주자 바이타스 세렐리스는 당시를 이렇게 기억했다. "그가 정말 늙은 여자 같다는 생각을 한 건 기억해요. 그가 화장을 하느라 몇 시간을 쓰곤 했거든요. 팬티스타킹과 그런 드래그 스타일의 옷을 입고는 아주 전형적인 마르셀 모소 스타일의 연기를 했어요." 투어에서 사회를 본 존 필은 『디스크 앤드 뮤직 에코』에 이런 기록을 남겼다. "데이비드 보위는 자신의 두 가지 마임 작품을 선보입니다. 그의 무대의 진가를 확인할 수 있어서 좋았습니다." 나중에 보위는 필이 자신에게 마임 연기를 관두고 음악에 집중하라고 설득했다고 밝혔다.

데이비드와 존 허친슨이 3월 초에 '데이비드 보위 앤드 허치'로 다시 모였을 때, 마임과 시는 빠졌다. 그 대신에 두 사람은 자신들의 어쿠스틱 기타 연주와 보컬 하모니에 기반한 더 정교한 포크 사운드에 집중했다. 동시에 영화 「버진 솔저스」 촬영에 맞춰 잘랐던 머리가 충분히 다시 자라자, 데이비드는 정신없게 보이는 버블 펌으로 다시 머리를 하고 1970년까지 그 스타일을 유지했다(그로부터 20년 후 그는 이에 대해 "내 최고의 머

리스타일은 아니었다"라고 후회하듯이 밝혔다). 새로운 외양과 함께 새로운 태도도 눈길을 끌었다. 이때 데이비드는 약간 특이하고 조곤조곤 말하며 여성스러운 페르소나를 만들기 시작했고, 이후 약간의 정제를 거친 이 이미지로 1970년대 대중에게 남았다.

이러한 일련의 모든 일은 3월 11일에 길퍼드가 아닌 배터시 파크 로드에 위치한 서리대학교의 런던 건물에서 열렸던 길퍼드 페스티벌에서 데이비드와 허치가 공연했을 때 정점에 달했다. 케네스 피트는 이 공연을 "뜻밖의 발견"이라고 표현했다. 근래에 여유와 자신감을 갖춘 보위가 재치 있는 말과 친근한 매력을 쏟아내며 관객들을 이끌었기 때문이다. 허치는 나중에 이렇게 말했다. "데이비드가 하고 있는 것을 내가 처음 이해하기 시작한 게 배터시 무대 때였어요. 데이비드가 전에 그렇게 공연한 적이 한 번도 없었고, 그렇게 수다를 활용한 적도 한 번도 없었거든요." 길먼 부부에게 이렇게 말을 더했다. "게이의 정신없는 수다 같았어요. 나한테는 말수 적은 양성애자 남성인데 말이죠. … 나로선 기타를 연주하고 노래하는 것 말고는 뭘 해야 좋을지 모르겠더라고요. 그런데 그게 먹힌 것 같았어요." 하지만 재정적인 보상을 충분히 받지 못한 허치는 5월 초에 데이비드 곁을 떠나 스카버러에 있는 가족에게 돌아가 과거 직업이었던 제도사를 다시 시작했다. "우리는 또 다른 사이먼 앤드 가펑클이 될 수도 있었어요." 그가 나중에 말했다. "내가 또 기회를 놓친 거죠."

허치가 떠나기 전에, 그와 데이비드는 새 녹음 계약을 따내는 데 중요한 역할을 할 어쿠스틱 데모 테이프를 녹음했다. 6월 말에 데이비드는 스튜디오로 돌아가 두 번째 앨범을 작업하기 시작했다.

1969-1970년: 그로스, 무료 페스티벌, 솔로 활동

• 뮤지션: 데이비드 보위(보컬, 기타), (이하는 특정 날짜에만 해당) 팀 렌윅(기타), 존 로지(베이스), 존 케임브리지(드럼)

• 주요 레퍼토리: When I Live My Dream | Space Oddity | Let Me Sleep Beside You | Amsterdam | God Knows I'm Good | Buzz The Fuzz | Karma Man | London Bye Ta-Ta | An Occasional Dream | Janine | Wild Eyed Boy From Freecloud | Unwashed And Somewhat Slightly Dazed | Fill Your Heart | The Prettiest Star | Cygnet Committee | Threepenny Pierrot |

페더스가 해산한 후, 보위의 라이브 커리어는 앨범《Space Oddity》준비 기간에 간헐적으로 잡힌 일정을 따라 진전을 이루었다. 4월 14일, 그는 베크넘의 폭스그로브 로드에 위치한 새 친구 메리 피니건의 아파트로 거처를 옮겼다. 케네스 피트의 궤도를 벗어난 이곳에서 데이비드와 메리는 캘빈 마크 리와 안젤라 바넷의 도움을 받아 포크 클럽을 만들었다. 그리고 5월 4일 일요일, 베크넘 하이 스트리트에 위치한 스리 튠스 펍의 대연회장에서 첫 모임을 가졌다. 25명이 참여했고, 팀 홀리어의 게스트 공연 후에 보위가 사이키델릭한 배경을 등지고 어쿠스틱 무대를 선보였다. "그는 아주 침착했어요." 훗날 피니건이 당시를 회상했다. "배리 로우가 '액체 소용돌이'를 가져와서 사람들이 정말 좋아했거든요."

포크 클럽의 첫 번째 모임이 성공하자 스리 튠스에서 일요일 정기 모임이 진행되었다. 그다음 주에 50명이 왔고, 그다음 주에 90명, 그다음부터는 펍 바깥의 정원까지 규모가 커졌다. 메리가 말했다. "당시에 데이비드는 아주 이상주의적이었어요. 우리에게는 공동체적인 느낌이 더 강해지기 시작했죠. 사랑과 평화가 주변으로 퍼져나가고 있었어요." 창작을 주로 하는 사람들이 - 시인, 영화학도, 심지어 메리 피니건의 아이들까지- 관여하면서 클럽은 '아츠 랩(Arts Laboratory)'으로 주로 불리게 되었고, 후에 '그로스(Growth)'로 이름을 바꿨다. "개발 제한 구역에는 재능 있는 사람이 많고, 드루어리 레인에는 헛소리가 넘쳐나죠." 데이비드가 『멜로디 메이커』에 말했다. "아츠 랩 운동은 엄청나게 중요하다고 생각해요." 스리 튠스에 게스트로 모습을 드러낸 사람 중에는 라이오넬 바트, 스티브 할리, 마크 볼란, 그리고 보위의 과거 멘토인 차임 영동 림포체 등이 있었다. 그리고 그로스의 단골 중 조명을 덜 받았던 사람 중에는 머지않아 《Space Oddity》에서 연주를 하게 되는 지역 기타리스트 키스 크리스마스, 그리고 인형 제작자 브라이언 무어가 있었다. 나중에 브라이언은 「네버엔딩 스토리」 같은 영화들에서 기이하면서도 멋진 생물을 창작하고, BBC 시청자들에게 땅돼지 오티스를 선물하면서 성공적인 커리어를 구축한다. 훗날 키스 크리스마스는 크리스토퍼 샌드포드에게 보위가 "당시만 해도 뭔가 짜증나는 사람"이었다고 밝혔다. "세상을 바꾸는 것에 대한 온갖 헛소리 사이에 포크송 몇 곡을 연주하는 그런 사람이었어요." 하지만 이것을 다음처럼 덧붙이면서 이해했다. "그 사람이 정말 진심이었다는 건 확신해요. 데이브에 관한 중요한 점 하나는, 그가 자신이 한 일을 실제로 실천하고 있을 때 그걸 항상 믿었다는 거죠." 물론 아츠 랩의 현실은 설립 기반이 된 높은 이상주의에 미치지 못했다. 훗날 보위도 이것을 인정했다. "이 '해프닝'들에서는 일어난 일이 거의 없었어요. 모두가 그것을 받아들이게 해서 원하는 건 무엇이든 하게 만들려고 했는데, 그런 상황에서는 늘 그렇듯이 우리 셋이서 모든 일을 다 하고 다들 앉아 있기만 했어요."

보위가 명성을 얻는 과정에서 나타난 초기 명소들과 마찬가지로 스리 튠스는 팬들에게 메카가 되었다. 그곳은 1980년대에 '래트 앤드 패럿'으로 이름이 바뀌기도 했지만, 2001년에 베크넘타운거주자협회로부터 청원을 받은 후 노블 하우스 펍 컴퍼니의 동의를 통해 원래의 이름인 스리 튠스를 되찾았다. 그 결과 보위가 커리어를 쌓는 과정에서 펍이 한 중요한 역할을 기념하는 명판이 2011년 12월 6일 메리 피니건과 스티브 할리를 통해 공개되었다. (소유자가 바뀌면서 나중에 몇 년 동안 현판이 떼어졌다가 2010년 10월 18일에 다시 건물에 복원되었다. 현재 이탈리아 레스토랑 체인인 치치의 분점이 된 이곳은 보위를 테마로 인테리어를 다시 단장했다.)

보위는 스리 튠스에서 열린 아츠 랩 모임에 주기적으로 나간 것 외에도 1969년 여름에 다른 여러 무대에서 공연했다. 그중 대부분은 혼자 공연한 어쿠스틱 무대였다. 그리고 5월 10일, 데이비드와 토니 비스콘티는 스트롭스와 BBC2 쇼인 「Colour Me Pop」에 나가 녹화에 참여했고, 녹화는 그다음 달에 방송되었다.

《Space Oddity》세션이 한창이던 7월 24일, 데이비드는 몰타 인터내셔널 송 페스티벌에 참가하기 위해 케네스 피트와 함께 발레타로 날아갔다. 그들은 그곳에서 로마로 가서 여섯 시간 동안 버스를 타고 몬숨마노 테르메로 이동했다. 같은 사업가가 주최하고 같은 아티스트 출연진이 함께하는 토스카나의 국제레코드축제에 참여해 동일한 공연을 선보이기 위함이었다. 안젤라를 비롯한 일부 사람들은 이 체류 일정이 데이비드에 대한 통제권을 그의 새로운 집단으로부터 빼앗아오기 위한 시도였다는 의혹을 제기했는데, 피트는 자신의 자서전에서 이것을 부인했다. "우리가 그 지중해 국가들로 갔

던 주된 이유는 태양을 벗 삼아 자유로운 휴일을 보내고자 했기 때문이다. … 난 바란 것도, 기대한 것도 없었다." 몰타 페스티벌에서 데이비드는 전속 오케스트라의 반주에 맞춰 〈When I Live My Dream〉을 노래했고, 스페인 참가자로 우승을 차지한 크리스티나에 이어 2위를 차지했다. 이탈리아로 가기 전에 그는 승선 중이던 항공 모함 USS 사라토가의 회사 관계자들을 상대로 동료 아티스트들과 함께 즉석 공연을 선보이기도 했다. 8월 1일 몬숨마노 테르메에서 열린 이탈리아 축제에서 그는 다시 한번 〈When I Live My Dream〉을 공연해 이튿날 폐회식에서 '최우수 프로듀싱 음반 상'을 수상했다.

8월 3일, 집으로 돌아온 보위와 피트는 -그날 오후 스리 튠스에서 데이비드가 공연을 치른 후- 보위의 아버지가 폐렴으로 위독하다는 심각한 소식을 접했다. 그 길로 데이비드는 아버지가 계신 침대 옆으로 갔고, 자신이 축제에서 받은 트로피를 아버지의 손에 쥐여드렸다고 한다. 그리고 이틀 후, 헤이우드 존스는 숨을 거뒀다.

《Space Oddity》 세션이 계속된 8월 16일, 그로스의 아츠 랩은 베크넘 유원지에서 열린 야외 무료 축제로 절정을 맞았다. 이날 대서양 건너편의 군중은 프리-러브 세대의 정점인 우드스톡 페스티벌의 사흘 일정 중 이틀째를 맞이하고 있었다. 세계적인 러브-인에 다소 얌전하게 참여한 베크넘 행사에서 보위의 헤드라인 무대는 《Space Oddity》의 세션 뮤지션인 키스 크리스마스, 스트룹스, 선, 가스 워크스, 미스캐리지, 에이머리 케인, 브리짓 세인트 존, 오스월드 케이, 건 힐, 코머스, 클렘 앨퍼드, 피터 호튼, 어펜딕스 투 파트 원, 카미라 앤드 자일스 앤드 압둘 등 다수를 서포팅 무대로 맞았다. 현장에는 도자기와 장신구를 파는 가판대, 인형극, 가두 연극, 티베트 관련 매대, 코코넛 떨어뜨리기, 장애물 코스 등도 있었다. 행사는 〈Memory Of A Free Festival〉에 전설로 새겨졌는데, 그날 데이비드의 기분은 노래에서 표현된 향수로 인한 감정과 상충했다는 것이 유명한 이야기로 전해진다. 그가 불과 5일 전에 아버지를 땅에 묻었다는 점을 애써 지적하는 이는 거의 없다.

데이비드와 안젤라가 그들의 유명한 해든 홀로 거처를 옮긴 것은 8월의 일이었다. 베크넘 사우스엔드 로드 42번지에 위치한 그곳은 아파트로 바뀐 에드워드 7세 시대의 넓은 집이었다. 보위의 아파트는 스테인드글라스 창과 말발굽 모양의 층계참으로 이어지는 대형 중앙 계단을 포함했는데, 층계참의 사잇문은 개조 중에 막혀

버려 데이비드와 친구들로부터 음유 시인의 화랑이라는 별명을 얻기도 했다. 이후 몇 년 동안 해든 홀은 비공식 데모 스튜디오, 사진 촬영 장소, 캠페인 사무소, 보위의 측근들을 위한 다목적 모임 장소가 되었고, 토니 비스콘티와 믹 론슨 같은 사람들이 수시로 집으로 쓰기도 했다. 해든 홀은 넝마가 된 에드워드 7세 시대의 장신구가 주는 느낌과 흉가라는 평판을 통해 (보위, 비스콘티 등 여러 사람이 이곳 정원에서 젊은 여성의 유령을 보곤 했다고 주장한다) 스타덤을 향한 데이비드의 상승세에 완벽한 배경이 되었다.

데이비드는 8월 25일에 네덜란드 힐베르숨에서 현지 TV 쇼인 「Doebidoe」 녹화에 참여해 〈Space Oddity〉 립싱크 공연을 선보였다. 그리고 9월 13일, 브롬리의 라이브러리 가든스에서 더 작은 규모로 열린 또 다른 야외 콘서트를 진행했는데, 자신의 무대 외에도 지역 학생 밴드인 마야와 함께 블루스 명곡 〈I'm So Glad〉를 사전 리허설 없이 선보였다. 10월 2일, 그는 생애 처음으로 「Top Of The Pops」 녹화에 참여했다. 그리고 〈Space Oddity〉의 인기가 높아지기 시작한 것을 확인한 케네스 피트는 그룹 험블 파이의 투어에 데이비드가 20분 동안 서포팅 공연을 할 수 있도록 사전 조율을 했다. 스티브 매리엇과 데이비드의 오랜 학교 친구인 피터 프램튼이 이끈 이 밴드의 매니저는 앤드루 올덤으로, 그는 원래 보위가 마임 공연을 하길 바랐지만 노래를 연속으로 공연하고자 한 보위의 바람을 묵인해줬다. 10월 8일 코벤트리에서 9일 일정의 투어가 막을 올렸고, 그달 말에 데이비드는 「The Dave Lee Travis Show」에서 BBC 라디오 세션을 녹음했다.

험블 파이의 투어가 끝난 후, 보위는 베를린으로 날아가 「4-3-2-1 Musik Für Junge Leute」에 출연해 〈Space Oddity〉를 선보였다(그가 이때 처음 방문한 베를린은 나중에 그의 음악적 전환점이 된 도시다). 11월 2일에는 이튿날 「Hits A-Go-Go」에 방영될 〈Space Oddity〉의 립싱크 무대를 선보이기 위해 처음으로 스위스를 방문하기도 했다.

10월 말 영국에서 며칠 동안 솔로 무대를 가진 보위는 그다음 달 《Space Oddity》 발매에 맞춰 짧은 스코틀랜드 투어를 시작했다. 데이비드가 처음 며칠 동안 그룹 주니어스 아이스의 지원을 받은 이 일정은 보위에게 있어서 최초의 진정한 솔로 투어라고 할 수 있다. 공연은 주니어스 아이스의 서포팅 무대로 시작한 후 보컬

리스트 그레이엄 켈리 대신 데이비드가 나와서 《Space Oddity》의 수록곡 일부와 커버곡 몇 곡을 소화하는 순서로 이루어졌다. "아주 낯선 경우였어요. 정말 임시변통인 측면도 조금 있었죠." 훗날 기타리스트 팀 렌윅이 당시를 이렇게 떠올렸다. 보위는 이전까지 소리를 크게 키운 R&B의 영역에 주로 머물며 공연을 펼친 터라 자신의 새로운 어쿠스틱 포크 스타일로 어떠한 반응을 얻을지 준비가 되지 않은 상태였다. "거만하게 생각했어요. '나는 나가서 내 노래를 부를 거야!' 당시 관객들이 어떤지를 모르고 있었죠. 아니나 다를까 그 후 스킨헤드로 변했던 모드족이 다시 나타나 있었어요. 그 사람들은 나를 견딜 수 없었죠. 절대로! 내 기준에서 봤을 때 관객들이 마구 침을 뱉고 담뱃재를 터는 건 1977년 펑크 훨씬 전부터 시작됐어요." 훗날 안젤라 보위는 질링엄 관객들이 특히 적대적이었다고 기억했다. "군중은 데이비드를 듣고 싶어 하지 않았어요. 버디 홀리를 듣고 싶어했어요. 그래서 내가 서포팅 밴드 멤버들을 불러서 버디 홀리 노래 아는 사람 있냐고 물어봤죠. 다들 안다고 하길래 데이비드가 나가서 버디 홀리 노래로 공연 전체를 때우고 아주 잘 넘어갔어요! 그러고 나서 데이비드가 마지막에 와서 〈Space Oddity〉를 불렀더니 난리가 났어요. 다들 맥주병이랑 담배꽁초를 데이비드한테 던지기 시작한 거죠."

가을 공연 일정 중 압권은 11월 20일 로열 페스티벌 홀의 퍼셀 룸에서 있었던 데이비드의 헤드라인 공연이었다. 케네스 피트는 데이비드가 이때쯤이면 어느 정도 성공을 거두었을지도 모른다는 희망을 품고 1년 전에 공연을 예약했고, 결과적으로 그의 타이밍은 완벽했다. 그러나 피트의 영향력이 점점 줄어들고 데이비드의 새 측근인 캘빈 마크 리가 우위를 점하면서 공연 홍보에 대한 책임을 놓고 둘 사이에 논쟁이 일어났다. 그리고 결과적으로 나타난 일을 두고 서로를 비난하기에 이르렀다. 퍼셀 룸 공연은 데이비드 개인에게는 성공적이었지만, 공연장에 온 기자 수가 너무 적어 공연의 본래 목적(전국적인 언론 보도)에는 지장을 초래했다. 여기에 분노한 보위는 이후 피트와 리 모두를 완전히 신뢰하지 못했다. "이전에도 이후에도 그가 그렇게 공연을 잘한 경우는 못 봤어요." 수년 후에 피트가 말했다. "그날 밤에 데이비드 보위가 탄생한 거죠. 언론이 있었다면 1972년에 그에게 일어났던 모든 일이 1969년 11월에 일어났을 거예요."

공연을 리뷰한 소수 중에는 『옵저버』의 토니 파머가 있었다. 그는 "아주 흥미로운 콘서트"와 "극적인 매력이 있었던" 〈Space Oddity〉를 칭찬하면서도 데이비드의 "사랑에 대한 몽상들"(〈An Occasional Dream〉을 비롯한 유사 곡들)을 "따분하고 자기 동정적이고 단조로웠다"라고 평했다. 『뮤직 나우!』는 이렇게 보도했다. "그의 공연은 정말 놀라웠다. 그는 이야기, 음악, 목소리, 전문성으로 관객을 사로잡았다. 그는 단순하고 꾸밈없는 모습으로 자신의 노래를 선보였다. 그는 자기만의 스타일을 갖고 있으면서도 훌륭한 상상력과 다재다능함을 갖추고 있었다."

11월 30일, 데이비드는 어린이 환자 후원회를 돕기 위한 목적으로 런던 팔라디움에 마련된 올스타 자선공연 세이브 레이브 '69에 출연해 〈Space Oddity〉를 공연했다. 현장에 참석한 마가렛 공주는 데이비드를 소개받았다. 이 공연은 그의 1969년과 1960년대를 장식한 마지막 라이브 무대였다. 이어서 23번째 생일을 맞은 1970년 1월 8일에 데이비드는 〈The Prettiest Star〉의 싱글 버전 작업을 시작한 후 런던의 스피크이지 클럽에서 공연을 했다. 넴스 에이전시를 통해 마련된 여러 번의 일회성 일정 중 첫 번째 일정이었다. 베이스에 토니 비스콘티, 드럼에 존 케임브리지를 대동한 데이비드는 이 자리에서 어쿠스틱 기타를 연주했다. 현장에 있었던 『제레미』 매거진의 팀 휴스는 보위가 "상자 두 개 위에 위태하게 앉아 있었다"라고 기록했다. "금발 곱슬머리의 후광에 둘러싸여 얼굴이 요정처럼 빛나던 그는 아주 연약해 보였다."

1월 29일, 데이비드와 안젤라는 애버딘으로 가서 그램피언 TV의 「Cairngorm Ski Night」를 녹화했다. 데이비드는 당시 차기 싱글로 논의되고 있던 〈London Bye Ta-Ta〉를 공연했고, 쇼의 전속 앙상블인 알렉스 서덜랜드 밴드가 반주를 맡았다. 「Cairngorm Ski Night」는 버라이어티 쇼와 예술 작품 리뷰를 혼합한 프로그램이었다. 음악을 공연하는 출연자들은 제목에 맞게 스키 스웨터를 입도록 권장받았지만, 보위는 이 요청을 거절하고 자신의 복장을 고수한 것 같다. 훗날 제작진 중 한 사람은 당시에 데이비드가 안젤라와 함께 마임 혹은 춤 작품도 선보였고, 그즈음 그램피언이 구매한 신시사이저도 사용했다고 밝혔다. 하지만 안타깝게도 그 테이프는 오래전에 사라졌다. 피트는 애버딘 일정이 재정적으로도 도움이 될 수 있도록 이튿날 데이비드의 애

버딘대학교 공연을 잡아두었다. 이 공연에서 데이비드는 드러머 텍스 존슨과 무대에 섰는데, 텍스는 베이스를 연주한 토니 비스콘티가 급하게 구한 세션 연주자였다. 이즈음 에든버러에서 지내던 린지 켐프는 데이비드가 스코틀랜드에 올 것이라는 소식을 듣고 피트에게 연락해 TV용으로 각색한 「Pierrot In Turquoise」에 데이비드가 이틀 동안 참여해줄 것을 제안했다(6장의 'THE LOOKING GLASS MURDERS' 참고).

2월 3일 마키에서 보위는 베이스에 토니 비스콘티, 드럼에 존 케임브리지, 기타에 팀 렌윅으로 이루어진 《Space Oddity》의 베테랑 트리오와 함께 무대에 섰다. 그리고 데이비드는 마키 사람들에게 인기 있는 워더 스트리트의 라 샤스 바에서 공연 뒤풀이 중에 믹 론슨을 처음으로 소개받았다. 헐 출신이자 드러머 존 케임브리지의 친구인 론슨은 케임브리지의 적극적인 권유로 보위를 만나기 위해 런던에 와 있었다. 마키 공연 이틀 만에 보위는 론슨을 풀타임 기타리스트로 받아들였다. 이로써 보위 앞에 펼쳐질 성공의 초석 하나가 세워지게 되었다.

하이프
2020년 2월 5일-6월 16일

• 뮤지션: 데이비드 보위(보컬, 기타), 믹 론슨(기타), 토니 비스콘티(베이스), 존 케임브리지(드럼)

• 주요 레퍼토리: Amsterdam | God Knows I'm Good | Buzz The Fuzz | Karma Man | London Bye Ta-Ta | An Occasional Dream | The Width Of A Circle | Janine | Wild Eyed Boy From Freecloud | Unwashed And Somewhat Slightly Dazed | Fill Your Heart | The Prettiest Star | Cygnet Committee | Madame George | Space Oddity | Memory Of A Free Festival | Waiting For The Man | The Supermen | Instant Karma!

토니 비스콘티, 켄 스콧, 안젤라 바넷 등 데이비드의 상업적·예술가적 돌파구에 핵심적인 역할을 한 것으로 드러난 인물들이 연속으로 등장한 가운데 1970년 2월 보위 진영에 합류한 믹 론슨은 그 마지막 주자였다. 론슨은 보위의 진정한 첫 파트너이자 협업 대상이었고, 여전히 많은 이가 데이비드의 작품에 대한 그의 기여도가 과소평가되었다고 믿고 있다. 수줍음 많고 겸손한 성격을 가진 론슨은 수년 후 어느 기자에게 이렇게 말했다. "난 절대 작곡가가 아니었어요. 항상 퍼포머에 더 가까웠죠. 데이비드야말로 작곡가이고 퍼포머였어요. 내가 잘하는 건 작품에 리프를 넣고, 후크가 있는 라인이나 뭔가를 만들어서 노래가 더 기억에 잘 남게 하는 거예요." 하지만 믹 론슨은 그 이상을 갖고 있었다. 그가 받은 클래식 교육과 여러 악기를 다룰 줄 아는 스킬(《Ziggy Stardust》 같은 앨범들에 적용된 론슨의 스트링 편곡과 피아노 연주는 지나치게 저평가되곤 한다)이 결합한 그의 완숙한 록 감수성은 보위가 정확히 필요로 한 동료의 미덕이었다.

론슨이 보위의 궤도로 진입한 일련의 사건들은 복잡하고 그동안 잘못 전해지곤 했다. 그러니 정확한 -또는 간략한- 버전으로 이야기해보자. 클래식 음악 교육을 받은 피아니스트이자 10대 시절에 바이올린, 리코더, 그리고 결국 기타로 방향을 선회한 믹 론슨은 킹스턴-어폰-헐 출신으로, 그곳에서 그가 활동한 초기 밴드 중에는 마리너스, 킹 비스 등의 지역 펍 그룹이 있었다. (보위의 1964년 밴드와 당연히 무관한) 킹 비스에는 나중에 스틸아이 스팬에서 베이스를 치는 릭 켐프도 있었는데, 이것이 계기가 되어 그는 수년 후에 보위와 협업을 하게 된다. 크레타스, 보이스, 원티드를 거친 론슨은 1966년에 래츠라는 3년 된 헐 출신 밴드에 가입했다. 당시 래츠는 (론슨보다 먼저 나온, 그래서 일반적인 생각과는 대조적으로 그가 연주한 부분이 없는) 실패한 싱글 몇 장을 이미 발표한 상태였다. 밴드의 라인업은 수시로 바뀌었는데, 이 시기에 래츠의 프런트맨은 베니 마샬로, 그는 나중에 〈Unwashed And Somewhat Slightly Dazed〉에서 하모니카를 불게 된다. 《Space Oddity》 세션 중에 마샬은 또 다른 전 래츠 멤버로 1969년 초에 적을 바꿔 주니어스 아이스에 가입했던 드러머 존 케임브리지를 통해 보위를 소개받았다. 케임브리지는 래츠의 다른 멤버들을 보위에게 계속 추천했는데, 그중에는 특히 래츠의 재능 있는 기타리스트도 있었다. 래츠에서 대체 드러머로 활동한 또 다른 헐 출신 연주자 믹 '우디' 우드맨시는 머지않아 다시 한번 존 케임브리지를 대신하게 된다.

이즈음 베니 마샬은 보위를 위해 하모니카를 연주하고 있었고, 론슨은 래츠와 함께한 것이 아닌 마이클 채프먼의 《Fully Qualified Survivor》에 리드 기타리스트로 참여해 자신의 첫 바이닐 데뷔를 맞이하고 있었다.

이 음반은 거스 더전이 〈Space Oddity〉 작업 직후에 프로듀스했는데, 실제로 나중에 더전은 론슨과 보위의 첫 만남이 존 케임브리지가 아닌 이 경로로 이루어졌다고 주장하게 된다. 토니 비스콘티에 따르면, 〈Wild Eyed Boy From Freecloud〉 믹스 작업 중에 론슨이 실제로 트라이던트에 들러 "중간 부분에 기타 라인을 조금" 연주하고 "같은 부분에 박수 소리로도 참여했다." 하지만 대부분의 자료는 이 기억에 이의를 제기한다. 경우가 어찌 됐든 1969년 11월에 론슨은 이즈음에 스튜디오 세션을 몇 번 가졌음에도 부진에 빠져 있던 래츠와 함께 헐로 돌아갔다. 그리고 1970년 1월에 존 케임브리지가 론슨을 찾으러 북쪽으로 갔을 때, 론슨은 럭비 경기장 라인을 그리며 헐 시의회 관리자로 일하고 있었다. 음악을 막 포기하려던 참이었지만 그는 케임브리지를 따라 런던에 가기로 했고, 그곳에서 2월 3일 마키 공연이 끝난 후 보위를 소개받았다. "우리는 데이비드의 아파트에 둘러앉았어요." 1984년 론슨의 이야기다. "난 기타를 집어 들고 그와 잼을 했죠. 그가 '저기, 헐에서 내려와서 이번에 라디오 쇼를 하고 나랑 같이 연주할래?' 하고 말하더군요." 이틀 후 론슨은 보위의 밴드에서 연주를 하게 된다.

새로운 4인조는 1970년 2월 5일 BBC의 패리스 시네마 스튜디오에서 열린, 존 필의 「The Sunday Show」 녹화를 위한 라이브 콘서트에서 그 세례를 받았다(4장 참고). "난 아무것도 몰랐어요. 무엇 하나도요." 나중에 론슨이 말했다. "난 그냥 앉아서 그의 손가락만 쳐다봤어요. 난 내가 뭘 하고 있는지도 정말 몰랐는데 다들 좋아하는 것 같더라고요. 그게 오디션으로 치러졌는지 아닌지는 모르지만 난 그걸 그런 쪽으로 절대 생각 안 했어요. 난 그냥 연주를 한 거고, 그건 나한테 평범한 일이었으니까요."

2월 13일 『디스크 앤드 뮤직 에코』의 밸런타인데이 어워즈 시상식에서 '최우수 유망주 상'을 받은 후, 데이비드는 밴드 전체가 살고 있던 해든 홀로 돌아가 다음 홍보 전략을 구상했다. 새 밴드 이름에 관한 문제는 케네스 피트와의 통화 중에 해결되었다. 보위는 자신의 매니저에게 "모든 게 거대한 선전일 뿐"이라고 말했고, 여기에 피트는 "그러면 '더 하이프(The Hype, 선전)'라고 부르는 건 어때?"라고 답했다. 케네스 피트에게는 미안한 이야기지만, 실제로 이후에 이 주제에 대해 나온 거의 모든 글에서 그룹은 정관사 없이 단순하게 '하이프'

라고 불렸다. 인터뷰, 포스터, 티켓 등 지금 확인할 수 있는 모든 것이 그것을 증명한다. "묵직하게 들리지 않을까 싶어서 이름을 일부러 그렇게 정했어요." 그다음 달에 데이비드는 『멜로디 메이커』에 말했다. "이제 속았다고 이야기할 수 있는 사람은 아무도 없으니까요." 여기서 그가 처음으로 중요하게 아우른 것은 그의 전형적인 '가상의 로큰롤러' 지기 스타더스트를 알리게 되는 도발적인 인위성이었다.

밴드 이름이 너무 늦게 결정되어 홍보 지면에 나타나진 못했지만, 하이프는 2월 22일 런던의 라운드하우스에서 열린 '임플로전'이라는 이벤트에서 무대 데뷔를 했다. 이때 함께 공연을 장식한 그룹 캐러밴, 그라운드 호그스, 바흐덩켈(Bachdenkel) 등은 나중에 보위가 록 음악의 "아주 데님스러운 무대"라고 칭한, 머지않아 보위와 그의 동료들이 아주 보기 좋게 엎어버릴 모습을 그대로 선보였다. 이 공연은 보위가 수년 동안 의상과 화장을 개인적으로 실험해 오다가 이제 자신의 밴드 전체를 달래 대담한 연극적 의상을 입힌 획기적인 순간이었다. 그룹은 안젤라 바넷, 그리고 토니 비스콘티의 여자친구인 리즈 하틀리가 만든 아주 특이한 옷을 입고 라운드하우스 무대에 섰다. 어느 날 밤 데이비드와 앤지가 만화 속 슈퍼히어로에 대한 열정을 드러냈던 사진작가 레이 스티븐슨과 함께하면서 이 복장들에 대한 영감을 받은 것으로 보인다. 아니나 다를까 하이프의 각 멤버들은 요란한 만화 캐릭터의 모습을 취했다. 보위는 (다양한 색이 들어간 루렉스 타이츠, 긴 장화, 「Love You Till Tuesday」에서 선보였던 은색 '스페이스 오더티' 재킷을 입고) 레인보우맨이 되었고, 비스콘티는 (가슴 쪽에 거대한 'H'가 새겨진 슈퍼맨 스타일의 옷을 입은) 하이프맨이었다. 그리고 론슨은 근래 몇 달 동안 데이비드가 입곤 했던 날카로운 더블브레스트 슈트를 빌려 입고 갱스터맨이 되었고, 케임브리지는 주름장식이 많은 셔츠와 대형 카우보이모자를 쓴 카우보이맨이었다. 다른 밴드들과는 상상하기 힘들 정도로 어울리지 않았고, 그날 밤 공연은 '글램 록의 탄생'이라는 유명한 수식을 받긴 했어도 부족한 점이 많았다. "완전히 망했었죠." 훗날 보위도 인정했다.

마찬가지로 하이프의 라운드하우스 공연은 역사적으로도 중요하다. 시기적으로 아직 맞지 않았고 멤버 중 일부도 확신이 없었지만, 보위의 입장에서 봤을 때 주사위는 던져졌다. "공연이 끝나고 멈춰 섰어요. 그게 맞다

는 걸 알았거든요." 몇 년 후 보위가 『NME』에 말했다. "내가 하고 싶었던 게, 그리고 사람들이 결국 원했던 게 그건 줄 알겠더라고요." 그러면서 그는 1970년 『멜로디 메이커』를 상대하면서 태연한 척을 했다. "우리는 여러 여자친구가 만든 옷들을 입었는데, 그 옷들이 우리를 닥터 스트레인지나 인크레더블 헐크처럼 보이게 만들어요. 라운드하우스 공연에서 그렇게 입으면서도 관객들이 어떻게 반응할지를 모르니까 난 약간 불안하긴 했어요. … 하지만 사람들이 받아들인 것 같아요. 참 좋네요."

케네스 피트에 따르면 데이비드와 안젤라가 하이프의 공연당 요구한 150파운드의 비용은 완전히 물거품이 되었다. 하지만 공연은 2월과 3월에 조금 이어졌고, 데이비드에게 이미 친숙하던 런던 아츠 랩 관련 장소에서 주로 열렸다. 3월 6일 (래츠의 지역적 인연으로 마련된 공연인) 헐대학교 공연에서 밴드는 베니 마샬에게 하모니카 연주를 맡기기도 했다. 그다음 날 밤의 런던 공연은 『디스크 앤드 뮤직 에코』로부터 혹평을 받았다. "48킬로미터 길이의 부츠와 멋진 장비를 착용한 데이비드 보위는 자신의 새로운 백킹 그룹인 하이프를 소개했다. 그에게는 사운드 밸런스를 잡는 데 능한 사람이 필요하다. … 쇼는 재앙이었다. 믹 론슨의 리드 기타 볼륨은 너무 높아서 데이비드의 노래 소리를 먹었을 뿐 아니라 존 케임브리지의 드럼까지도 압살해버렸다." 하이프가 흔히 접할 수 있는 록 공연만 펼친 것은 아니었다. 막간에 밴드가 무대 뒤로 내려간 사이에 데이비드가 ⟨Space Oddity⟩로 이어지는 짧은 어쿠스틱 무대를 공연하기도 했다. 일부 기사에 따르면 데이비드가 1966년 아웃테이크인 사이키델릭한 ⟨Bunny Thing⟩을 다시 선보이기도 했다. 하이프의 공연 일정 사이사이에 데이비드는 앨버트 홀에서 열린 멘캡 자선공연을 비롯한 어쿠스틱 솔로 공연을 몇 차례 가졌다. 『멜로디 메이커』에는 이렇게 말했다. "우리가 고유의 정체성을 유지할 수 있도록 나는 하이프와 나 자신을 서로 다른 두 가지 활동 유닛으로 유지하고 싶어요."

3월 11일, 하이프는 두 번째 라운드하우스 공연을 했는데, 이번에는 제네시스라는 무명의 그룹과 함께 무대를 꾸몄다. 이 공연에서 밴드는 이미 희한한 의상을 더 늘려 비용을 높였다. 데이비드는 이제 자신의 복장에 부풀어 오르는 새틴 망토를 더했다. 관객은 또다시 별 반응을 보이지 않았다. 데님을 입은 군중 가운데 마크 볼

란만이 울워스(Woolworth)의 플라스틱 흉갑으로 완성한 로마군 병사 차림으로 와서 무대를 즐겼다. 토니 비스콘티에게 그날 밤은 굴욕으로 마무리되었다. 분장실에서 옷을 도난당해 하이프맨 복장으로 집에 돌아와야 했기 때문이다.

1998년에 한 개인이 소장하던 자료에서 이 두 번째 라운드하우스 공연 중 ⟨Memory Of A Free Festival⟩, ⟨The Supermen⟩, ⟨Waiting For The Man⟩을 담은 영상이 공개되었다. 데이비드의 영상 기록 중에 1970년대 지기 이전 시기의 이러한 기록은 아주 드물다. 여기서 발췌된 자료는 이후 VH1의 《Legends》와 A&E의 《Sound & Vision》을 비롯한 여러 다큐멘터리에 등장했다.

베크넘의 스리 튠스에서 공연을 가진 다음 날인 3월 20일 오전 11시, 데이비드와 안젤라는 브롬리 등기소에서 결혼식을 올렸다. 존 케임브리지와 리즈 하틀리를 포함한 해든 홀 친구 소수가 참석한 절제된 예식이었다. 토니 비스콘티는 스트룹스의 스튜디오 세션 때문에 바빠서 오지 못했다. 예상 밖의 참석자는 데이비드의 어머니 페기였다. 전날 밤에 행사 소식을 들은 그녀는 몇몇 지역 언론에 그 사실을 알렸고, 해당 언론의 사진기자들은 그날의 기록을 후대에 남기기 위해 행사에 참석했다. "『헬로!』도 여기에 있었던 것 같네요!" 1993년에 『큐』측에서 당시 사진이 실린 『켄티시 타임스』 지면을 데이비드에게 보여줬을 때 그는 농담을 건넸다. "저 여자랑 결혼한 건 내 인생에서 두 번째 가는 최대 실수예요."

데이비드의 첫 번째 결혼은 몇 년 동안 과열된 줄글을 수없이 뽑아냈다. 결혼이 그저 안젤라의 영국 관광객 신분을 해결하는 구실에 불과했는지, 다시 말해 데이비드에게 자신의 취업 허가증 또는 각자가 서로의 커리어를 홍보해주기로 동의한 사업 계약서를 손볼 수 있는 기회가 되었는지에 대해 주장과 반대 주장이 이어졌다. 데이비드가 명성을 얻는 데 안젤라가 한 역할에 대한 중요성은 혹자에게는 터무니없이 강조되었지만, 그녀가 창작적인 면에서 준 도움이 과장되곤 했음에도 그녀가 해결사이자 전반적인 동기 부여자로서 실질적으로 기여한 바는 분명히 있다. 1993년에 『롤링 스톤』에서 보위는 이 주제에 대해 흔치 않은 코멘트를 남겼다. "우리가 결혼한 이유는 그녀가 영국에서 취업 허가를 받아서 일을 할 수 있도록 하기 위해서였어요. 좋은 결혼을 위한 이유론 정말 아니었죠. 그리고 결혼이 아주 짧았

다는 걸 기억하세요. 그러니까 1974년까지 우리는 거의 안 만났어요. 그녀가 주말이나 그럴 때 들락날락한 후에도 실질적으로 따로 살고 있었어요. 진정한 오붓함은 없었죠." 이야기는 해피엔딩으로 끝나지 않았다. 그리고 그 여파로 심히 불쾌한 문헌이 등장하기도 했는데(일부는 안젤라 본인이 작업했다), 이 책은 그 문헌에 대해 어떤 것도 첨언할 의향이 없다.

하이프는 3월 25일에 BBC 라디오 세션을 또 한 번 녹음했고, 그로부터 5일 후에 오리지널 라인업으로 마지막 공연을 치렀다. 이것이 존 케임브리지가 보위와 함께한 마지막 콘서트였다. 그다음 달에 〈Memory Of A Free Festival〉의 싱글 버전에 대한 스튜디오 작업을 완료한 후 그는 헐로 돌아갔고, 빈자리는 론슨의 제안에 따라 믹 우드맨시로 채워졌다.

《The Man Who Sold The World》 세션을 6일 앞둔 4월 12일, 보위는 요크셔의 해러게이트 시어터에서 두 번의 30분짜리 솔로 공연으로 키프 하틀리 밴드와 함께 무대를 장식했다. 이 일정은 케네스 피트와 극장의 예술 감독인 브라이언 하워드 사이에 오간 협상을 통해 잡힌 것이었다. 《Space Oddity》 앨범의 팬이던 하워드는 극장에서 각색한 월터 스콧 경의 「The Fair Maid Of Perth」에서 데이비드가 음악과 극에 관한 내레이션을 해주기 바랐다. 하워드의 이야기에 따르면 이 작품은 "이동식 세트와 영사기를 활용하는 것은 물론 드라마, 음악, 포크, 발레" 등을 아우를 예정이었다. 처음에 데이비드는 그 아이디어를 마음에 들어 했지만, 피트가 1970년에 진행한 대부분의 프로젝트가 그렇듯 그 계획은 엎어지게 된다.

앨범 세션을 진행하는 동안 데이비드는 솔로 공연도 조금씩 병행했다. 그중에는 5월 10일 런던의 토크 오브 더 타운에서 열린 이보르 노벨로 시상식 무대도 있었다. 이 시상식에서 〈Space Oddity〉가 수상작으로 선정되었고, 폴 벅매스터가 감독하고 레스 리드가 지휘한 대형 관현악 편곡에 맞춰 데이비드가 부른 이 노래는 미국과 유럽 대륙에 위성 생중계되었다. 이것은 그가 미국에 대대적으로 소개된 최초의 사례로, 뉴욕의 카네기 홀을 비롯한 미국의 다른 여러 지역 관객들에게 보여졌다. 이 공연은 영국에서 텔레비전으로 나오지는 않았지만 라디오 1에서 생중계되었고, 이 훌륭한 공연의 영상 자료는 지금까지 남아 있다.

하이프의 오리지널 라인업은 3월 말로 수명을 다했

지만, 우드맨시가 드러머로 자리한 새로운 밴드는 앨범 세션을 마치기 전날인 5월 21일에 스카버러에서 하이프로 공연에 나섰다. 이날 데이비드의 해든 홀 이웃인 마크 프리쳇도 함께 무대에 섰다. 기타리스트인 프리쳇은 이후 몇 년 동안 보위와의 작업에 중요한 기여를 여러 번 하게 된다. 그는 6월 16일 케임브리지 지저스 컬리지의 메이 볼에서 있었던 밴드의 그다음 공연에서 다시 무대에 섰다. 이 공연에서 하이프는 딥 퍼플, 블랙 위도, 무브와 무대를 장식했다. 이것이 하이프라는 이름을 외부에 내세운 마지막 일정이었다. 밴드는 데이비드의 반주를 계속 맡으면서 여름의 산발적인 공연 일정을 소화했지만, 참여자 타이틀은 '데이비드 보위' 뿐이었다. 데이비드는 7월 4일 브롬리에서 마크 프리쳇의 밴드 렁크(Rungk)를 포함한 여러 공연자와 무대를 장식했다. 렁크의 멤버들은 이듬해 아놀드 콘스의 프로젝트에 참여하게 된다.

1970년 여름에 공연 일정이 조금씩 잡힌 가운데 솔로 TV 출연은 두 번 있었다. 데이비드는 6월에 그라나다 텔레비전의 「Six-O-One」에서 최신 싱글 〈Memory Of A Free Festival〉을 선보였고, 같은 곡을 노래한 또 다른 스튜디오 공연은 8월 15일 네덜란드 TV 쇼 「Eddy, Ready, Go!」에서 방송되었다.

원래의 하이프는 무너졌지만, 밴드는 《The Man Who Sold The World》 세션 후에 데이비드 없이 활동을 이어 나갔다. 보위와 함께한 후 있었던 하이프의 짧은 활동과, 하이프를 계승한 '트레버 볼더'라는 이름을 역사책에 처음 소개한 론노의 활동에 대해서는 2장의 'THE MAN WHO SOLD THE WORLD' 부분에서 이야기했다.

1971년: 미국, 글래스톤베리, 에일즈베리

• 뮤지션: 데이비드 보위(보컬, 기타), (이하는 특정 날짜에만 해당) 믹 론슨(기타, 피아노), 릭 웨이크먼(피아노), 트레버 볼더(베이스), 믹 우드맨시(드럼), 톰 파커(피아노)

• 주요 레퍼토리: Holy Holy | All The Madmen | Queen Bitch | Bombers | The Supermen | Looking For A Friend | Almost Grown | Kooks | Song For Bob Dylan | Andy Warhol | It Ain't Easy | Memory Of A Free Festival | Oh! You Pretty Things | Eight Line Poem | Changes | Amsterdam | Waiting For The

Man | White Light/White Heat | Fill Your Heart | Buzz The Fuzz | Space Oddity | Round And Round | Quicksand | It's Gonna Rain Again

이듬해를 시작한 끊임없는 공연 일정과는 대조적으로 1971년은 공연에 있어서 보위의 가장 잠잠한 시기 중 하나였다. 그해에 유일하게 중요했던 TV 출연은 1월 18일에 있었다. 이날 그라나다 텔레비전의 「Newsday」에서 그가 선보인 새 싱글 〈Holy Holy〉의 무대는 그로부터 이틀 뒤에 방송되었다. 그리고 1월 23일, 데이비드는 미국으로 건너가 《The Man Who Sold The World》 홍보를 위해 머큐리 레코즈에서 잡아둔 짧은 투어를 시작했다. 데이비드 보위가 꿈에 그리던 나라에서 한 첫 여행은 재수 없게도 워싱턴국제공항에서의 몸수색으로 시작되었다. 이민국 관리들이 긴 머리에 여자 같은 영국 뮤지션의 모습에 불안해했던 것 같다.

데이비드는 안젤라와 결혼할 때 취업 허가증을 받았지만 미국음악인연맹의 협회 조항 때문에 아직 공연은 할 수 없었다. 홍보는 워싱턴, 필라델피아, 뉴욕, 디트로이트, 시카고, 밀워키, 휴스턴, 샌프란시스코, 로스앤젤레스에서 인터뷰와 개별 출연으로 제한되었다. 로스앤젤레스에서는 머큐리의 홍보 담당자이자 디스크자키, 그리고 지역의 신 메이커(scene maker)인 로드니 빙겐하이머가 데이비드를 관리해줬는데, 그는 이후 몇 년 동안 미국에서 데이비드를 아주 충실하게 지원해준 사람 중 한 명이 된다. 로스앤젤레스에서 데이비드는 또 다른 영향력 있는 인물인 RCA 레코드의 프로듀서 톰 에이어스와 함께 지냈다. 이후 그해에 데이비드가 RCA로 이적하고 나서 미국 시장을 뚫는 데 도움을 준 중요한 역할을 한 사람이 바로 톰이다.

데이비드는 미스터 피쉬 옷을 일부 갖고 왔는데, 미국 어디를 가나 그의 범상치 않은 의상이 문제가 되었다. 로스앤젤레스에서의 첫날 밤, 그는 복장 도착자라는 이유로 식당 출입을 거절당했다. 그래도 변호사 폴 파이겐과 사교계 인사 다이앤 베넷을 포함한 에이어스의 할리우드 지인 여럿이 벌인 몇 번의 밸런타인데이 파티에서는 그를 잘 받아주었다. 파이겐의 파티에서 데이비드는 물침대 위에 다리를 꼬고 앉아 《The Man Who Sold The World》에서 선곡한 레퍼토리를 선보이기도 했다. 이날 밤에 녹음된 〈All The Madmen〉의 일부는 수년이 지난 2004년에 로드니 빙겐하이머의 전기 다큐멘터리

영화 「메이어 오브 더 선셋 스트립」의 사운드트랙 앨범에 실렸다.

미국에 있는 동안 보위는 『롤링 스톤』의 존 멘델슨과 인터뷰를 가졌는데, 이때 멘델슨은 본의 아니게 미래의 슈퍼스타의 탄생에 있어서 중요한 순간을 포착하게 됐다. 멘델슨이 "당황스러울 정도로 로런 버콜을 떠올렸다"라고 하는 데이비드는 "서양의 전통적인 무대 양식에 마임을 도입하고" 아주 양식화된, 아주 일본적인 동작 스타일로 관객의 주의를 집중시키고자 한다고 밝혔다. 또한 보위는 지금은 유명해진, 록 음악에 대한 공표를 같은 인터뷰에서 진행했다. "(록 음악은) 꾸며져야 해요. 매춘부로 만들어져야 해요. 자신을 패러디하는 거죠. 광대, 피에로 매체가 되어야 해요. 음악은 메시지가 착용하는 마스크거든요. 음악은 피에로고, 퍼포머인 나는 메시지예요." 보위는 워홀, 마샬 맥루한, 린지 켐프를 이렇게 난해하게 조합하면서 지기 스타더스트의 틀을 만들었다.

데이비드의 첫 미국 방문 기간에는 지기 조각퍼즐의 다른 여러 조각이 맞춰졌다. 곧 《Hunky Dory》와 《Ziggy Stardust》를 낳게 될 뜨거운 창작력의 시기는 이미 시작되었고, 데이비드는 톰 에이어스의 로스앤젤레스 자택에서 〈Hang On To Yourself〉를 비롯한 여러 신곡을 데모로 녹음했다. 지기 스타더스트라 불리는 캐릭터에 관한 앨범 콘셉트를 처음 이야기하기 시작한 것도 로스앤젤레스에서였다.

영국에 돌아온 보위는 몇 달 동안 작곡과 데모 작업에 열을 올렸고, 아놀드 콘스와 니키 킹스의 올스타스 같은 구성체로 된 가상의 그룹을 구상했다. 그리고 결국 5월 말에 밴드 멤버들을 모아 다음 앨범 작업에 돌입하기 위한 준비를 했다(2장의 'HUNKY DORY' 참고). 그는 거의 1년 동안 별다른 공연을 하지 않았고, 1971년 여름에 라이브를 다시 진행하면서 초기에 으레 나타나는 문제들을 피하지 못했다. 첫 일정은 6월 3일 BBC 라디오를 위한 공연 세션이었다(4장 참고). 보위는 결과에 만족하지 못했다. 무엇보다 〈Bomers〉의 가사를 완전히 망치고 말았다. 크리설리스의 밥 그레이스에 따르면 그는 후에 펍에서 "제정신이 아니었다"고 한다. "그는 자기 커리어가 끝났다고 생각했어요. 커리어를 날려버렸다고 생각했죠."

다행히 그런 일은 없었고, 6월 23일 서머셋의 야외에서 열린 글래스톤베리 페어 페스티벌에서 보위는 낯선

환경을 극복하고 좋은 반응을 얻었다. 원래 전날 밤의 스케줄이 예정 시간을 말도 안 되게 초과하고, 관계자가 오후 10시 30분에 공연을 중단할 것을 강력히 요구하면서 데이비드의 순서는 취소되었다. 하지만 이에 굴하지 않은 데이비드는 오전 5시에 공연을 시작했고, 진흙투성이인 8천 명의 축제마니아들만이 자신의 텐트에서 그의 음악을 맞이했다. 당시 런던에 기반을 둔 라디오 제로니모(Radio Geronimo)라는 팀은 몇 달 전에 방송을 그만두고 음악 비즈니스에서 새로운 길을 모색하고 있었는데, 주최 측으로부터 글래스톤베리 공연을 녹음해도 좋다는 허락을 받아둔 상태였다. 그러다가 보위의 새벽 노래를 고스란히 전해 들었다. "난 내 텐트에서 나와서 이 영광스러운 소리를 들었어요." 엔지니어인 존 런드스텐이 내게 말했다. "그래서 난 언덕을 박차고 내려갔죠. 녹음 장비가 무대 바로 밑 플랫폼에 있어서 밑으로 기어 들어가서 작업을 진행했죠. 초반만 놓쳤어요."

보위의 글래스톤베리 세트리스트는 〈The Supermen〉, 〈Quicksand〉, 〈Changes〉, 〈Oh! You Pretty Things〉, 〈Kooks〉, 〈It's Gonna Rain Again〉, 〈Memory Of A Free Festival〉로 구성되었고, 앙코르로 〈Amsterdam〉, 〈Song For Bob Dylan〉, 〈Bombers〉가 이어졌다. 데이비드는 홀로 공연을 하면서 어쿠스틱 기타와 전자 키보드를 오갔고, 〈Song For Bob Dylan〉에서는 하모니카도 추가했다. 곡 사이사이에서는 여유 있고, 수다스럽고, 친근하고, 재미있는 모습도 보였다. 〈Kooks〉를 소개하면서 "저는 미국인과 결혼을 했어요. 박수 한 번 주시죠"라고 이야기하고는, 생후 3주 된 조위가 태어났을 당시 몸무게가 54킬로그램에 "저보다 91센티미터 더 컸다"라고 말했다. 그리고 (바로 그 주에 피터 눈이 히트시킨 커버 버전으로 차트 상위권에 올라 세트리스트에서 가장 친숙한 곡임이 확실했던) 〈Oh! You Pretty Things〉를 시작하기 전에는 요란한 곡인 〈I'd Like A Big Girl With A Couple Of Melons〉 일부를 앞에 붙여 글래스톤베리 관객들에게 선보였다. 예상 밖의 이 간주곡은 약물에 취해 있던 한 스칸디나비아 소녀가 무대를 침범하면서 방해를 받았다. 데이비드는 그 침입자를 편하게 해주려고 최선을 다했다. 건반 사이로 기어오른 딱정벌레를 치우려고 동작을 멈추면서 그녀를 피아노 의자로 기분 좋게 이끌어 자기 옆에 앉도록 했다. 하지만 그가 〈Oh! You Pretty Things〉를 시작하려고 하자, 그

가 새로 맞이한 친구는 듣기 싫게 울부짖으며 요청하지 않은 백킹 보컬을 계속해댔다. "이 노래는 우월한 인간, 사랑을 다루고 있어요." 데이비드는 웃었다. "당신은 가사에 대한 기대를 아주 저버리는군요!" 자신이 초대하지 않은 컬래버레이터에게 "가서 베이컨이랑 계란 좀 먹으라"라고 권한 데이비드는 이내 평화를 되찾았다. 그리고 모자를 쓰고 아주 멋진 솜브레로 스타일을 한 채 과장된 표현을 하면서 막간이 끝났음을 알렸다. "아, 저한테 새로운 인격이 들어왔습니다. 저는 매일 다른 사람이 된 기분이에요!" 결국 〈Oh! You Pretty Things〉를 아무 방해 없이 선보일 수 있게 된 데이비드는 그날 공연의 하이라이트 중 하나를 통해 위기를 넘겼다. 공연이 계속되면서 잠에서 깬 군중이 모이기 시작해 머릿수를 늘렸다. 다나 길레스피에 따르면 데이비드가 〈Memory Of A Free Festival〉을 노래하기 시작하면서 "해가 언덕 위로 떠오르고 그를 밝게 비췄다. 그리고 모두가 그에게 호응했다. 그는 큰 성공을 거두었다." 글래스톤베리에서 보위가 얻은 반응은 그를 기다리는 중요한 작업에 대한 열망을 한껏 끌어올렸다. 〈Memory Of A Free Festival〉을 선보이기 전에 그는 군중에게 이렇게 말했다. "잠시 진지한 얘기 좀 해볼게요. … 몇 달 동안 일하면서 얻은 즐거움보다 더 많은 즐거움을 여러분에게서 받았다는 걸 이야기해드리고 싶습니다. 작업에 진저리가 나서 공연은 더 이상 안 할 거예요. 작업을 할 때마다 망치기도 했고요. 내 변화를 알아봐주는 사람이 있다는 게 정말 좋네요." 글래스톤베리 직후에 데이비드는 라이브 녹음 발매를 거부한 여러 아티스트 중 한 명에 해당했지만, 그 대신 이듬해에 나온 앨범 《Revelations》에 〈The Supermen〉의 1971년도 스튜디오 버전을 내놓았다.

데이비드는 《Hunky Dory》 세션을 진행하면서 단출한 무대도 몇 번 가졌다. 그중에는 7월 21일 햄스테드의 컨트리 클럽에서 진행된 어쿠스틱 공연도 있었는데, 이때 기타는 믹 론슨, 피아노는 릭 웨이크먼이 연주했다. 근처의 라운드하우스에서 개막을 앞두고 있던 문제작 「Pork」의 출연진이 이 공연을 보러오면서, 보위는 메인맨 서커스의 미래 스타들을 처음으로 만나게 되었다(2장의 'HUNKY DORY' 참고). 훗날 제인 카운티는 쇼를 다음처럼 기억했다. "(데이비드는) 이렇게 헐렁한 노란색 바지에 축 처진 모자를 쓰고 긴 히피 머리를 하고 있었어요. 옷차림은 별로였는데 노래들은 좋았죠.

… 〈Changes〉, 〈Kooks〉, 다른 곡까지 모두요. 그때 그가 〈Andy Warhol〉을 만들었는데 그 곡을 공연하니까, 체리(체리 바닐라)가 일어나서는 젖가슴을 내보였어요. 다른 관객 28명 모두 숨이 턱 막혔죠."

9월에 《Hunky Dory》를 완성한 데이비드는 안젤라와 토니 디프리스와 함께 미국으로 돌아가 RCA를 상대로 새로운 계약을 맺었다. 앞선 방문 때와 마찬가지로 공연은 할 수 없었지만 이번 일정은 다른 여러 이유로 기억에 남을 만했다. 데이비드는 「Pork」의 토니 자네타로부터 초대를 받아 그리니치빌리지의 팩토리에서 앤디 워홀을 만났고, 진저 맨 레스토랑에서 RCA의 데니스 카츠를 통해 또 다른 영웅인 루 리드를 소개받았다. "데이비드는 교태를 부리고 내숭을 떨었어요." 훗날 자네타가 설명했다. "베로니카 레이크의 헤어스타일과 아이섀도를 하고 로런 버콜처럼 있었죠. 그래서 루에게 스스럼없이 주도권을 쥐여줬어요." 이후 같은 날 밤, 맥스의 캔자스시티에서 열린 RCA 리셉션에서 데이비드는 나중에 자신의 커리어에서 중심 역할을 하게 되는 또 다른 인물을 만났다. 바로 이기 팝이었다. 모임은 A&R 담당자 대니 필즈의 친구였던 기자 리사 로빈슨이 데이비드의 요청을 받고 급히 마련한 자리였다. 때마침 이기가 로빈의 뉴욕 아파트에 우연히 머무르고 있었다. "그날 밤 나는 거기에 있었는데, TV로 「Mr. Smith Goes To Washington」을 보면서 질질 짜고 있었어요. 거기에 몰입하고 있었거든요." 수년 후에 이기가 당시를 회상했다. "그러다가 전화가 울렸는데 맥스의 대니였어요. 나를 그 장소로 오게 해서 데이비드를 만나게 하려고 대니가 전화를 세 번이나 했죠. '자, 이 사람이 너한테 도움을 줄 수 있을 거야.'" 파티 다음 날 아침, 이기는 데이비드와 디프리스가 묵고 있던 호텔에서 두 사람을 만나 아침식사 모임을 가졌다. 그즈음 음반 계약을 해지당한 이기는 자신의 영향력 있는 새 팬으로부터 구명줄을 막 받으려는 참이었다.

《Ziggy Stardust》 세션이 임박한 9월 25일, 데이비드와 그의 밴드는 영국 에일즈베리의 프라이어스에서 공연을 치렀다. 불길한 일회성 공연이었지만, 곧 스파이더스 프롬 마스로 알려질 밴드가 제대로 선보인 첫 공연이라는 점에서 결정적으로 중요한 일정이었다. 쇼는 보위와 론슨만 나와서 〈Fill Your Heart〉, 〈Buzz The Fuzz〉, (데이비드가 "우리가 최대한 빨리 손을 본 내 자작곡 중 하나"라고 소개한) 〈Space Oddity〉,

〈Amsterdam〉의 어쿠스틱 버전을 공연하는 것으로 막을 올렸다. 그런 후 트레버 볼더와 우디 우드맨시가 〈The Supermen〉에서 모습을 드러냈고, 〈Oh! You Pretty Things〉와 〈Eight Line Poem〉에서 피아노를 연주한 데이비드가 간혹 애니멀스에서 오르간을 연주했던 톰 파커를 소개하며 그가 "피아노를 넘겨받아서 오늘 공연의 나머지 시간 동안 적절히 연주하도록" 했다. 이후 《Hunky Dory》 수록곡 네 곡이 이어진 다음 〈Looking For A Friend〉, 〈Round And Round〉, 그리고 마지막 앙코르곡 〈Waiting For The Man〉이 공연되었다.

공연을 취재한 지역 기자 크리스 니즈는 데이브 톰슨에게 이렇게 말했다. "(보위는) 긴 머리와 헐렁한 모자를 계속 하고 다녔어요. 하지만 무대에서는 정말 볼 만했죠. 뉴욕에서 막 돌아와서 루와 워홀 같은, 그곳에서 만난 사람들에 대한 이야기를 잔뜩 했어요. 그리고 〈Waiting For The Man〉을 선보였고요. … 벨벳 언더그라운드를 누가 아는 척하는 건 이때 처음 들었어요. 공연에 대한 반응은 놀라웠습니다. 그가 펼친 다른 어떤 공연보다 그가 이 나라에서 성공할 수 있다는 것을 결국 못 박은 공연이 바로 그 공연이라는 제 생각은 변함없습니다. 쇼가 끝난 후에 그는 아주 조용히, 하지만 아주 흥분한 상태로 거기에 앉아 있었어요."

스튜디오 작업으로 분주한 보위는 1972년 1월 말에 일즈베리에 다소 다른 공연으로 다시 무대에 설 때까지 오랫동안 무대에 오르지 않았다. 니즈가 감지한 조용한 흥분은 당연한 일이었다. 이제 데이비드 보위의 시대가 온 것이다.

'ZIGGY STARDUST' 투어 (영국)
1972년 1월 29일-9월 7일

• 뮤지션: 데이비드 보위(보컬, 기타), 믹 론슨(기타), 트레버 볼더(베이스), 믹 우드맨시(드럼), 니키 그레이엄(건반, 2월 10일-7월 15일), 매튜 피셔(건반, 8월 19-20일), 로빈 럼리(건반, 8월 27일-9월 7일)

• 레퍼토리: Hang On To Yourself | Ziggy Stardust | The Supermen | Queen Bitch | Song For Bob Dylan | Changes | Starman | Five Years | Space Oddity | Andy Warhol | Amsterdam | I Feel Free | Moonage Daydream | White Light/

『멜로디 메이커』에서 "나는 게이예요" 인터뷰가 나오기 3일 전인 1972년 1월 19일, 기자 조지 트렘렛은 토트넘의 로열 볼룸에서 보위를 인터뷰했다. 그곳에서는 앞으로 있을 투어에 대비한 리허설이 진행 중이었다. 인터뷰에서 트렘렛은 공연이 "아주 충격적이지만 아주 연극적일 것"이라는 이야기를 들었다. "의상과 안무가 준비된, 과거에 누군가 시도하려고 했던 그 무엇과도 다를 겁니다. … 아주 새로운 무언가가 될 거예요."

물론 지기 스타더스트 공연이 난데없이 구체화된 것은 아니다. 리틀 리처드의 전성기 이래로 록 가수들은 마스카라와 대담한 의상을 소화했고, 마크 볼란의 추종자들에게 글리터와 스판덱스는 새로운 것이 아니었다. 1971년 11월 런던의 레인보우 시어터에서는 앨리스 쿠퍼가 살아 있는 보아뱀, 구속복, 더 나아가 전기의자 처형까지 아우른 기이한 쇼를 선보이며 관객들을 열광시켰다. 하지만 보위는 쿠퍼의 연출법에 큰 인상을 받지 못했고, 『멜로디 메이커』 인터뷰에서 마이클 와츠에게는 이렇게 불평했다. "나는 그가 충격적으로 보이려고 '애쓰고 있다'고 생각해요. 안타깝기도 하지, 그의 빨간 눈이 튀어나오고 관자놀이가 팽팽해지는 게 빤히 보이잖아요. 그는 너무 열심히 하려고 해요. … 자기 위신을 너무 떨어뜨린다고 봐요. 아주 계획적인데, 우리 시대에는 그게 또 꽤 잘 맞죠. 그가 지금의 나보다는 더 성공적이겠지만, 난 내 시폰과 잡동사니로 새로운 아티스트 범주를 만들었어요. 미국에서는 그걸 팬터마임 록이라고 부르죠." 보위가 선보인 것의 새로운 면이란, 그가 그저 겉으로 보여주려고 한 게 아니라 음악 자체의 공연을 통해 환상을 직접 살고, 지기 스타더스트가 '되어서' 그만의 흥망성쇠를 선보이려고 했다는 것이다.

나중에 트레버 볼더가 길먼 부부에게 설명한 바에 따르면, 1월 초에 《Ziggy Stardust》 앨범 작업을 끝냈을 때 뮤지션들은 "우리는 이걸로 끝이구나, 그건 앨범 제목일 뿐이구나, 하고 생각했다"고 한다. 하지만 머지않아 "데이비드가 우리를 아래층으로 끌고 가기 시작하더니" 해든 홀 지하층으로 이끌었다. 그곳에서 프레디 버레티의 감독 아래 일군의 재봉사들이 뮤지션들을 "의상을 차려입은 밴드"로 바꿔놓기 시작했다. 나중에 보위는 "나는 음악이 들리는 것처럼 보이길 바랐어요"라고 밝혔다. 그의 격려에 따라 밴드 멤버들은 자신의 머리를 길렀고, 메이크업을 실험하기 시작했다. "아이섀도랑 마스카라 같은 걸 하기를 아주 즐기곤 했어요. 정말 좋아했죠." 믹 론슨은 당시를 이렇게 떠올렸다. 하지만 다른 멤버들은 열의가 부족했다. "밴드가 그걸 하게 만들려고 여자애들이 정말로 좋아할 거라는 말을 해야 했어요." 나중에 보위가 말했다. "다행히 먹혔죠. … 그들은 살면서 여자랑 그렇게 많이 만나본 적이 없으니 화장을 더 진하게 했어요."

밴드의 원래 복장은 스탠리 큐브릭의 영화 「시계태엽 오렌지」에 나오는 갱들이 입은 복장에 기반한 것이다. 데이비드와 스파이더스 멤버들은 런던에서 1972년 1월 13일에 개봉한 이 영화를 바로 관람했었다. 데이비드는 《Ziggy Stardust》 커버 사진에서 입었던 데코 프린트 투피스와 더불어 공연 초기에는 흰 새틴 바지와 뭉치 패턴의 재킷을 입었다(훗날 그는 "그게 당시 처음 몇 주 안에 있었던 최초이자 유일한 무대 복장 변화였다"라고 회상했다). 그리고 곧 누비로 된 무지개무늬 점프슈트를 「Top Of The Pops」에서 선보였다. 보위는 「시계태엽 오렌지」에서 맬컴 맥도웰이 연기한 알렉스처럼 중절모를 쓰는 것까지 고려했지만, 결국 영화 속 갱들이 입은 유니폼의 폭력성을 뒤집기로 했다. "우리가 하는 음악은 「시계태엽 오렌지」 세대를 위한 음악이라고 생각했어요." 1993년에 그가 이야기했다. "그리고 「시계태엽 오렌지」의 그 복장들의 -큰 부츠에 집어넣은 바지와 샅 주머니 같은 것의- 무자비함과 폭력성을 취해 가장 우스꽝스러운 직물로 부드럽게 만들고 싶었어요. 다다이즘 같은 거죠. 이 극도로 끔찍한 폭력을 자유의 직물로 표현한 거예요." 「시계태엽 오렌지」는 「2001 스페이스 오디세이」에 이은 큐브릭의 작품으로, 보위의 작품에 미친 영향이 상당했다. 데이비드는 지기 관련 콘서트를 시작할 때 월터 카를로스의 신시사이저 편곡을 거친 베토벤의 교향곡 9번 《환희의 송가》를 알렉스가 세뇌당하는 중요한 장면과 함께 선보였다. "이 영화 둘 다 한 가지 주요 주제로 이어져요. 우리가 이끄는 인생에서 직선은 없다는 것이죠." 30년 후에 데이비드가 말했다. "우리는 진화하는 게 아니라 그저 살아남아 있었

642

던 거예요. 더 나아가서 의상은 끝내줬죠."

보위는 스파이더스에 대해서는 이렇게 설명했다. "각자의 파트를 완벽하게 연주했어요. 최고의 우주 펑크록 밴드였죠. 완벽한 전형이었어요. 모두 만화책에서 튀어나온 것 같았죠." 하지만 보관 영상과 사진을 보면 스파이더스 멤버 중 누구도 리더의 중성적인 멋을 모방하는 데 그리 성공하지 못했다. 1993년 보위는 자신의 베이시스트인 "그리운 트레브"를 이렇게 기억했다. "나랑 헤어스타일이 비슷했지만 구레나룻은 꼭 고수했어요."

데이비드가 밴드를 준비시키는 사이에 토니 디프리스는 데이비드가 스타덤에 오르기 위한 요소를 갖추도록 준비시켰다. 론슨이 헐에서 알게 된, 요크셔 출신의 유능한 흑인 스튜이 조지가 보위의 개인 경호원이자 보디가드로 고용되었고, 두 사람은 VIP로 대접받기 위한 에티켓을 익힌다는 목적으로 주말에 가끔 웨스트 엔드의 고급 호텔을 예약하기도 했다. 그리고 RCA의 비용으로 홍보 담당자, 비서 들과 (3월 17일 버밍엄 타운 홀 공연에서 보위와 처음 만나게 되는) 런던필름스쿨을 졸업한 전속 사진작가 믹 록이 점점 파커를 닮아가던 디프리스의 제국에 추가되었다.

1월에 토트넘 볼룸과 스트랫퍼드 이스트의 시어터 로열에서 투어 리허설을 갖던 밴드는 처음에 리듬 기타리스트 로리 히스를 영입했다. 그가 전에 있던 그룹 뉴 시커스는 젬 프로덕션에서 관리한 밀크우드라는 트리오를 근래에 분파로 결성한 상태였다. 히스의 가입은 투어 복장 제작까지 이어졌지만, 이후 그의 연주가 전혀 필요하지 않을 거라는 결정이 내려졌다. "그는 잘생겼고 좋은 가수였어요." 훗날 트레버 볼더가 회상했다. "그가 데이비드에게 해가 될 수도 있겠다는 우려가 있었다고 생각해요. 그래서 그가 나간 거죠."

1972년 1월 29일 토요일 에일즈베리의 버러 어셈블리 홀에서 보위의 새 공연이 첫선을 보였다. 이 공연은 보통 투어 자체의 첫날 공연으로 여겨지진 않는다. 홍보물에서 데이비드는 "세상에서 가장 아름다운 사람"으로 소개되었다. 그리고 스파이더스에 대한 언급은 없는 대신 그저 "우월한 인간… 종… 다리… 세상… 안녕"이라는 히피스러운 메시지가 쓰여 있었다. 공연을 찾은 관객 중에는 아직 무명이던 퀸의 드러머 로저 테일러도 있었다. 그는 데이비드의 1971년 에일즈베리 공연을 봤고 이미 팬이 되어 있었는데, 이번에는 프레디 머큐리까지 끌고 왔다. "우리는 넋을 잃었어요." 테일러가 당시

를 회상했다. "정말 환상적이었어요. 비할 데가 없었고 시대를 훨씬 앞서 있었어요."

2월 7일, 스파이더스는 「The Old Grey Whistle Test」에 출연해 〈Oh! You Pretty Things〉, 〈Queen Bitch〉, 〈Five Years〉를 공연하는 유명한 모습을 녹화했다. 다음 날 밤 방송에는 후자 두 곡이 방영되었지만, 이후 풀 버전과 이 훌륭한 무대의 아웃테이크는 널리 방송을 타 결국 2002년 「Best OF Bowie」 DVD에도 실렸다. 그다음 달에 보위는 이렇게 말했다. "그 프로그램은 아주 겁이 났어요. 다들 음악에 아주 진지했거든요."

엄밀한 의미의 'Ziggy Stardust' 투어는 2월 10일 톨워스의 토비 저그에서 시작되었다. "아, 완벽해요!" 1996년 『큐』의 데이비드 캐버너로부터 그 사실을 떠올린 보위는 웃음을 터뜨렸다. "토비에서의 지기. 아마 펍이었을 거예요. 그때는 일들이 아주 빠르게 진행되었어요. 하지만 지기는 소소하게 시작한 사례였죠. 우리한테 팬이 기껏해야 20-30명이었을 때가 기억나네요. 그 사람들이 앞쪽으로 내려오고, 나머지 관객들은 무관심했죠. 그러면 아주 특별한 느낌이 들어요. 우리와 관객이 스스로 이 큰 비밀 안에 있다고 착각을 하게 되거든요." 토비 저그 무대는 보위의 마지막 펍 공연이었다. 그의 전 버즈 밴드 동료들인 덱 피언리와 존 이거는 관객으로서 공연을 보고 "아주 좋은, 탄탄한 공연"이었다고 평했다. 토비 저그에서 처음으로 밴드에 가입한 사람은 키보디스트 니키 그레이엄이었다. 그가 전에 멤버로 있던 록 밴드 터키 버저드는 데이비드의 1971년 공연 일정 중 몇 차례에 걸쳐서 서포팅 밴드로 서기도 했다. 낮에 토니 디프리스 밑에서 일을 하면서 'Ziggy Stardust' 투어 일정의 상당수를 예약하는 일을 맡았던 그레이엄은 7월까지 스파이더스와 어울려 키보드를 연주하게 된다.

'Ziggy Stardust' 초기 공연은 보통 〈Hang On To Yourself〉로 시작할 만큼 온전히 새 앨범에 기반을 두고 있었다. 그리고 데이비드가 "손 내밀어 주세요" 하고 애원하는 루틴은 마지막의 과장된 동작으로 이미 사용되고 있었다. 과거 앨범의 수록곡도 몇 곡 공연되었는데, 처음에는 보통 3년 전 히트곡 〈Space Oddity〉가 가장 좋은 반응을 얻었다. 벨벳 언더그라운드와 자크 브렐의 커버곡과 함께 공연된 예상 밖의 선곡으로 꼽히는 크림의 〈I Feel Free〉와 제임스 브라운의 〈You Got To Have A Job/Hot Pants〉 메들리는 레퍼토리에서 곧 사라졌다. 공연에는 나중에 지기 시절에 나타나

는 연극적인 과장이 덜했고, 그 대신 사전에 시험을 거친 하드 록 일렉트릭 사운드 방식으로 시작해 단출하게 편곡된 세 곡(보통 〈Space Oddity〉, 〈Andy Warhol〉, 〈Amsterdam〉)이 이어졌다. 이 세 곡을 할 때 리듬 섹션은 뒤에 앉고, 보위와 론슨은 통기타만 가지고 무대 밑 스툴에 앉았다. 그러고 나서 다시 일렉트릭 사운드의 공격이 이어지고 〈Suffragette City〉와 〈Rock'n'Roll Suicide〉가 대미를 장식했다.

2월을 지나면서 보위는 각 공연의 경험을 바탕으로 무대를 다듬는 데 집중했다. 그는 일찍이 임페리얼 칼리지에서 이기 팝 스타일로 관객의 어깨를 밟고 객석을 가로질러 가려다가 -군중 사이가 넓어서 땅으로 떨어지는 바람에- 실패를 경험했다. 공연은 3월에 탄력을 받았다. 한 콘서트에서 데이비드는 팬들에 의해 높이 들려져 승자가 경기장을 돌 듯이 객석을 돌았다. 이 즉흥적인 광경은 토니 디프리스의 넋을 쏙 빼놓았고, 이후 공연에서는 무대 연출로 진행되었다. 공연 후에는 사진과 포스터가 배포되었다. 디프리스가 생각하기에, 모든 젊은이의 마음에 보위를 심어놓는 가장 확실한 방법은 그의 모습을 침실 벽에 붙여두게 하는 것이었기 때문이다. RCA의 마케팅 담당자 제프 해닝턴은 공연을 "완전히 놀라면서" 지켜봤다고 기억했다.

데이비드는 며칠 동안 여러 염색약을 시도해보다가 3월 24일 뉴캐슬에서 지기의 최종적인 헤어스타일인 짙은 빨강 머리를 처음으로 선보였다. 이 공연 후에 3주간의 투어 휴식기가 있었는데, 이때 데이비드는 신곡 〈All The Yound Dudes〉를 만들어 모트 더 후플에 전했다. 그리고 4월 9일에 모트 더 후플의 길퍼드 공연에 가서 그들의 앙코르 순서 때 함께 무대에 섰다.

〈Starman〉의 발매와 4월 17일 'Ziggy' 투어 재개와 함께 홍보는 강화되고 세트리스트는 수정되었다. 디프리스는 5월 6일 킹스턴 폴리테크닉 콘서트에 기자 무리를 초대했고, 소문에 따르면 라이브 앨범으로 나올 수 있도록 이 공연을 녹음했다. 이와 관련해 세간에 공개된 유일한 증거는 관객의 소리를 죽인 부틀렉인데, 《RarestOneBowie》에 수록된 〈I Feel Free〉 버전이 여기서 나왔다.

킹스턴 공연 이후 매체의 관심이 높아지면서 더 큰 공연장에서 공연이 잡혔고, 그에 따라 몸값은 높아졌다. 데이비드는 5월 14일에 올림픽 스튜디오로 들어가 〈All The Young Dudes〉를 모트 더 후플과 녹음했고, 이후

같은 달에 최소 세 번의 BBC 라디오 세션을 스파이더스와 녹음했다. 이제 지기 공연은 관객들을 열광의 도가니로 몰아넣기 시작했다. 5월 11일 워딩에서 보위는 연주 중이던 믹 론슨의 어깨 위에 올라탔고, 노래를 하는 와중에 관객들의 목말을 탔다. 뉴캐슬의 지역 매체는 "관객들이 모든 곡을 광적인 열의로 맞이한" 모습과 "최고의 쇼맨"인 보위가 마지막에 "진심 어린 자발적인 기립 박수"를 받은 모습을 묘사했다. 나중에 스타가 되는 닐 테넌트는 당시 뉴캐슬 관객 중 한 명이었는데, 수년 후에 그 공연이 자신의 인생에서 최고의 공연이었다고 밝혔다. "공연장은 절반 정도가 찼어요. 그는 관객들을 전율시켰죠. '관객 중에 있는 괴짜들에게 이 곡을 전합니다'라고 하면서 나와 내 친구들에게 노래 한 곡을 바쳤어요."

브래드퍼드의 세인트 조지스 홀에서 밴드가 공연한 6월 6일, 《The Rise And Fall Of Ziggy Stardust And The Spiders From Mars》가 발매되었다. 그리고 3일 후 보위와 론슨을 비롯한 다른 멤버들과 메인맨 일행이 홍보 차 뉴욕을 방문했다. 이곳에서 그들은 엘비스 프레슬리의 매디슨 스퀘어 가든 공연을 관람했다. "연휴 동안 왔어요." 수년 후에 보위가 당시를 떠올렸다. "공항에서 바로 이동해 매디슨 스퀘어 가든으로 아주 늦게 걸어 들어갔던 기억이 나요. 지기 시절의 복장을 그대로 입고 있었고 앞쪽 아주 좋은 자리에 앉았죠. 다들 돌아서 나를 쳐다보길래 제대로 변태가 된 느낌을 받았어요. 환한 빨강 머리에 큰 패드를 더한 우주인 복장, 그리고 큰 검정 밑창을 단 빨간 부츠 차림이었거든요. 좀 점잖게 하고 올 걸 싶었어요. 그 사람 눈에 들어야 했으니까요. 그는 자기 공연을 잘 치렀어요."

한편 영국에서는 입소문이 빠르게 퍼졌고, 《Ziggy Stardust》 발매와 함께 공연 계약이 봇물 터지듯 이뤄졌다. 6월 21일 그라나다 TV의 「Lift Off Whit Ayshea」에서 스파이더스의 〈Starman〉 공연이 방송되었다. 그로부터 4일 후 크로이든에서는 1천 명의 팬들이 공연을 못 본 채 집으로 돌아가야 했다.

이 투어 과정에서 지기 신화의 다른 조각이 맞춰졌다. 6월 17일 옥스퍼드 타운 홀에 나타난 사진작가 믹 록은, 믹 론슨이 〈Suffragette City〉 솔로를 하는 동안 그의 앞에 무릎을 꿇고 그의 기타에 구강성교를 하는 척하는 데이비드의 모습을 영원히 남을 순간으로 포착했다. 보위가 론슨과 함께한 도발적인 무대 위 관계는

이어진 여러 공연에서 반복 촬영되면서 완성되었고, 이는 록에 길이 남을 이미지 중 하나가 되었다. 자신의 기타를 태우는 헨드릭스나 군중 속으로 무모하게 뛰어드는 이기 팝에 필적할 만한 비행 말이다. 스튜이 조지에 따르면, 그것은 론슨이 헨드릭스를 따라서 공연 중에 자신의 기타를 이빨로 연주하기 시작한 후에 "동요"를 일으키기 위한 목적으로 미리 계산된 행위였다. "데이비드는 거기에서 한 단계 더 나아가자고 제안했어요. … 여기서 기억해둬야 할 건, 데이비드가 관여하면 모든 게 안무화된다는 거예요." 첫 구강성교 사진은 언론에 배포되었고, 가장 오래도록 남을 보위의 이미지 중 하나가 이렇게 탄생했다. 지기 스타더스트는 이번에는 기타 솔로에 담긴 양성성의 함축적인 의미를 전복함으로써 다시 한번 록 퍼포먼스에서 '남성성'으로 추정되는 것을 약화하고 있었다.

그 행위는 대체로 역풍을 맞았다. 믹 론슨은 페인트가 자신의 부모 집 앞문에 뿌려져 있고 자신이 부모에게 선물한 새 차에 범벅되어 있을 뿐 아니라, 헐에서 자신의 여자 형제가 믹 록이 "동성애자"라는 비난에 맞닥뜨린 것을 알게 되었다. 일부 보도에 따르면 보위와 디프리스는 론슨과 빠르게 이야기를 나누고 그의 밴드 탈퇴를 만류했다고 한다.

던스터블 공연은 믹 록의 촬영으로 후대에 남았다. 훗날 선별된 영상들은 1994년《Santa Monica '72》에 수록된〈Ziggy Stardust〉라이브 싱글 발매 때 영상으로 쓰였다. 이 4분짜리 몽타주는 스파이더스의 초기 공연 모습을 살짝 보여주는 가치 있는 자료다. 데이비드의 뛰어난 유연성, 그리고 머리를 짧게 잘라 금발로 염색하기 전의 우디 우드맨시의 모습이 담겨 있다.

전환점은 7월 초에 찾아왔다. 「Top Of The Pops」에서 스파이더스가 유명한〈Starman〉퍼포먼스를 펼치고 3일 후, 런던의 로열 페스티벌 홀에서 'Friends Of The Earth' 환경단체를 위한 'Save the Whale' 특별 공연이 열렸다. 마멀레이드와 JSD 밴드가 서포팅 무대에 나섰다. (모트 더 후플은 출연을 거절했다. "난 무슨 꿍꿍이가 있는지 알고 있었어요." 훗날 이언 헌터가 말했다. 보위가 자신의 무대를 더 돋보이게 하기 위해 모트 더 후플에게 "엉망인 사운드 시스템"과 함께 20분을 주려고 했다는 것이 이언의 이야기다.) 하지만 관객이 누구를 보러 왔는지는 분명했다. 사회자 케니 에버렛은 보위를 "신에 이어 두 번째로 훌륭한 존재"라고 소개했고,

언론은 칭찬에 인색하지 않았다. "유성이 꼭대기로 향하고 있을 때, 그곳에는 보통 '바로 그거야, 그가 해냈어'라고 할 수 있는 콘서트 하나가 있다." 『멜로디 메이커』의 레이 콜먼이 쓴 글이다. "보위는 옛날 방식을 활용한 카리스마 있는 아이돌이 될 것이다. 그의 쇼는 화려함, 허세, 속도로 가득하기 때문이다. 상상할 수 있는 가장 타이트하고 화려한 색채의 의상을 거칠게 차려입은 보위는 여러모로 약 10년 전 팝 스타의 연출법을 재현하고 있다. 관객들과 거리를 둔 연애를 계속하고, 그들의 사랑을 갈구하지만, 자신을 건드릴 수 없게 만드는 필수적인 무관심은 절대 포기하지 않는다. … 스타덤을 확실히 즐기고, 마이크에서 마이크로 거들먹거리며 걸으며, 연약함과 필사적인 격렬함의 완벽한 결합으로 우리 모두를 죽여 놓는다." 『레코드 미러』는 "데이비드 보위는 머지않아 영국 역사상 최고의 엔터테이너가 될 것"이라고 주장했다. "그의 재능은 끝이 없는 것 같고, 그는 대서양 양쪽의 대중음악계에서 가장 중요한 사람이 될 게 확실해 보인다." 『가디언』은 그를 "주목할 만한 퍼포머"로 일컬었고, 『타임스』는 그의 음악을 "로큰롤 비트에 어우러진 T. S. 엘리엇"이라고 묘사했다.

페스티벌 홀 콘서트는 다른 이유들로 주목을 받았다. 기본 공연을 마친 밴드는 앙코르 순서를 루 리드와 함께했다. 루 리드는 자신의 새 앨범《Transformer》작업을 시작하기 위해 그 전날 뉴욕을 떠나 와 있었다. 이 공연은 루 리드의 첫 영국 무대였고, 그는 상태는 별로 안 좋았지만(익명의 한 내부자는 길먼 부부에게 "그는 완전히 맛이 가 있었다"라고 전했다. "약에 취했던 건지 화가 나 있던 건지 모르겠어요.") 데이비드와 듀엣으로 벨벳 언더그라운드의 곡인〈White Light/White Heat〉,〈Waiting For The Man〉,〈Sweet Jane〉을 선보였다. 데이비드가 일본 패션 전문 사진작가 스키타 마사요시의 관심을 처음으로 받은 계기도 페스티벌 홀 공연이었다. 근래에 영국에 와 있던 스키타는 데이비드의 공연에 크게 감명을 받고 토니 디프리스에게 연락을 취해 미팅을 요청했다. 이후 몇 년 동안 스키타는 보위의 가장 인상 깊은 이미지 중 일부를 책임졌고, 그중에는 다수의 유명한 지기 시절 포즈와 몇 년 후《"Heroes"》재킷 사진이 있었다.

그로부터 일주일이 지난 7월 16일, (앞선 이틀간 킹스크로스 시네마에서 솔로 공연을 막 마친) 루 리드와 이기 팝은 도체스터호텔에서 열린 보위의 기자 회견에 참

석했다. 디프리스의 주선으로 전날 밤에 있었던 보위의 에일즈베리 공연에 참석하기 위해 미국에서 와 있던 기자들을 위한 자리였다. 이 기자 회견 후에 디프리스는 데이비스에 대한 인터뷰와 접근을 막기 시작했다. 이로써 그의 스타 주변에 범접할 수 없는 비밀스러운 아우라를 만들기 위한 다음 홍보 단계가 시작되었다. 1972년 여름에는 보위의 무대 사진 촬영에 대한 두려움이 널리 알려져 논란이 되었고, 비행에 대한 두려움(실제로 사실이었지만 극복할 수 있었던, 7월 말 비행 중 뇌우로 악화되었던 염려)이 완벽한 공포증으로 과장되어 트랜스-시베리안 익스프레스와 퀸엘리자베스 2호를 통해 아주 불편한 여행을 했다는 대대적인 홍보를 필요로 했다.

이즈음 디프리스는 보위 관련 업무를 더 확실하게 주물렀다. 1972년 6월, 그는 젬 프로덕션의 동업자인 로런스 마이어스와 갈라섰다. 마이어스는 보위의 차후 수익에서 50만 달러를 받는 조건으로 보위의 마스터 녹음에 대한 젬의 저작 통제권을 포기했다. 데이비드는 이 조치에 무지한 데다 디프리스를 전적으로 신뢰했던 터라 새 계약서에 사인하는 데 동의했고, 이로써 그의 매니저는 그의 차후 수익에서 무려 50퍼센트를 가져가게 되었다. 디프리스가 그 전해에 사들이고 1972년 6월 30일부로 메인맨이라는 새 이름으로 등록한 회사도 계약에 껴 있었다. 메인맨은 이제 보위가 빼도 박도 못하게 된 과잉과 착취의 동의어였다. 디프리스는 길먼 부부에게 솔직하게 말했다. "데이비드가 자기 계약서를 읽거나 이해할 줄 알았던 것 같지 않다는 게 문제예요."

7월 15일 에일즈베리 공연 후 보위의 공연 스케줄에 한 달 동안의 공백기가 생겼다. 그로부터 이틀 후 그는 앤지, 볼더, 우드맨시와 함께 키프로스로 2주간의 휴가를 떠났고, 론슨은 캐나다로 건너가 미국 밴드 퓨어 프레리 리그의 녹음 작업을 했다. 그리고 7월 30일 키프로스에서 집으로 돌아오던 중에 비행기에 뇌우가 쳤고, 여기에 데이비드가 "겁에 질리고" 앤지가 "까무러쳤다"는 것이 트레버 볼더의 이야기다. 8월 2일, 데이비드는 BBC 텔레비전 센터에서 진행된 「Top Of The Pops」 녹화에서 모트 더 후플이 ⟨All The Young Dudes⟩를 공연하는 데 참여했다. 모트 더 후플의 앨범 녹음은 키프로스 여행 전에 끝나 있었고, 8월 11일에 보위와 론슨은 트라이던트에서 루 리드의 《Transformer》 프로듀스 작업에 돌입했다.

지기의 영국 투어는 8월 19일과 20일에 핀스베리 파크의 레인보우 시어터에서 열려 이목을 끌었던 두 번의 공연과 함께 재개되었다. 자신의 작품을 새로운 절정의 단계로 알맞게 끌어올리기로 마음먹은 보위는 자신의 옛 마임 교사인 린지 켐프를 에든버러에서 불러내 새로운 쇼를 각색하고 안무까지 맡도록 했다. 보위와 스파이더스는 레인보우에서 한 주 동안 켐프의 지시에 따른 리허설을 가졌고, 이와 동시에 《Transformer》 세션을 진행했다. 켐프는 네 명의 댄서(애니 스테이너, 이언 올리버, 바버라 엘라, 칼링 패튼)로 일련의 전위적인 루틴을 고안했다. 데이비드는 이 네 사람에게 '여자 우주비행사(Astronette)'라는 별명을 붙여줬고, 이 이름을 나중에 재활용하게 된다. 그 결과로 완성된 '지기 스타더스트 쇼'라는 공연은 퇴폐적인 멀티미디어 작품으로 모습을 드러냈다. 더 나아가 보위가 치른 가장 연극적인 공연이었고, 거의 틀림없이 지기 시기 전체를 통틀어 가장 장관을 이루는 공연이었다. 사다리와 캣워크 통로가 무대의 틀을 잡음으로써 데이비드는 노래들을 다른 차원에서 공연할 수 있는 기회를 얻었다. 그가 나중의 투어에서 시도하게 될 더 급진적인 록 악극을 향한 중요한 발걸음이었다. 그는 런던의 리빙 시어터에서 본 공연에서 영감을 얻었다고 밝혔다. 무대 자체는 톱밥으로 덮여 있었는데, 훗날 데이비드가 설명한 바에 따르면 이것은 린지 켐프의 예전 테크닉으로, 발을 끌고 가면 "이른바 스포트라이트에 잡힌 움직임을 가리키는 흔적이 나타났다."

레인보우 공연에서 슬라이드 화면이 배경에 밝게 투사된 것은 또 다른 혁신적인 부분이었다. 보위가 등장하기 전에 화면에는 믹 록이 트라이던트에서 《Transformer》 세션 중에 찍은 새 이미지들이 몽타주로 나타났고, 여기에 엘비스 프레슬리와 리틀 리처드 같은 록 아이콘들의 사진들이 병치되었다. 이에 대해 데이비드는 『Moonage Daydream』에서 이렇게 설명했다. "지기의 테마로 이어지는 것처럼 보이려고 했어요. 지기가 이미 그들 중 한 사람인 것처럼 말이죠. 그리고 다른 때에는 워홀의 물체들을 민간인의 대응물과 병치하기도 했어요. 캠벨 수프 캔, 켈로그 콘플레이크 패킷, 앤디의 전기의자에 해비탯 의자, 마릴린, 오핑턴 소녀를 말이죠."

공연의 포문을 연 (레퍼토리에 처음 추가된) ⟨Lady Stardust⟩에서는 거대하게 투사된 마크 볼란의 얼굴이

배경을 가득 채운 가운데, 동일한 보위 마스크를 쓴 댄서들이 드라이아이스 속에서 왈츠를 췄다. 〈Starman〉에서는 서까래에 매달린 켐프가 천사처럼 옷을 입었고, 데이비드가 노래의 원형인 〈Over The Rainbow〉의 가사를 추가했다. 새롭게 재개된 〈The Width Of A Circle〉에서는 보위가 정교한 마임 시퀀스를 선보였는데, 이는 켐프가 고안한 것으로 이후 지기 투어에서 계속 공연되었다. 또 새로 추가된 곡으로는 〈Life On Mars?〉, 〈I Can't Explain〉, 〈Round And Round〉, 새 싱글 〈John, I'm Only Dancing〉, (나중의 지기 콘서트에서 들을 수 있는 메들리 버전과 달리 풀렝스로 연주된) 〈Wild Eyed Boy From Freecloud〉 등이 있었다. 〈Amsterdam〉은 또 다른 자크 브렐 커버인 〈My Death〉로 대체되어 막간의 어쿠스틱 작품으로 연주되었다. 비틀스의 〈This Boy〉가 가끔 레퍼토리에 추가된 것도 이때쯤이었다. 한편 레인보우 공연에서는 프로콜 하럼 출신의 키보디스트 매튜 피셔가 새로운 건반 연주자로 들어왔다. 〈A Winter Shade Of Pale〉의 오르간 솔로로 유명한 그는, 토니 디프리스가 안젤라와 불화를 일으킨 니키 그레이엄을 내보낸 후 팀에 가입했다.

새로운 복장도 있었다. 그중에는 안젤라가 런던의 부티크에서 고른 항공재킷들, 이듬해 「The 1980 Floor Show」에서 다시 모습을 드러내는 댄서용 거미줄 타이츠, 그리고 무엇보다 보위의 첫 야마모토 칸사이 의상이 있었다. 훗날 데이비드가 "말도 안 될 정도로 우스꽝스러운 '토끼' 옷"이라고 묘사한 딱 붙는 이 빨간 원피스는 이후 지기의 공연에 꾸준히 등장한다. 레인보우 공연은 일본 의상과 마임의 요소를 보위의 무대에 도입함으로써 그를 가부키극으로 이끄는 결과를 낳았다. 그때까지 보위는 그 전통에서 헤어스타일과 메이크업만 차용했었다. 그러던 1972년에 보위는 일본 문화를 자신이 있는 록 음악계에서 '생경한' 것을 가리키는 또 다른 기표로 사용하기 시작했다. 가부키는 '노래, 춤, 기능'을 뜻한다. 가부키의 이국적인 메이크업과 신체적 표현주의, 그리고 남녀 역할 모두 남성이 연기한다는 사실까지 보위에게 분명한 울림을 주었다. 이듬해 보위는 가부키 복장을 제대로 받아들이면서 자신의 무대를 완전히 바꿔놓게 된다.

레인보우 콘서트에서 나타난 스타일은 믹 록이 촬영한 〈John, I'm Only Dancing〉 영상에 담겼다. 8월 25일 현장에서 찍은 장면과 그로부터 며칠 전 켐프의 댄서들이 리허설을 하는 장면을 결합한 결과물이었다. 레인보우에서 열린 첫 공연 장면은 나중에 편집되어 같은 날 라이브로 기록된 〈Starman〉과 엮였다.

레인보우 공연에서는 당시 막 센세이션을 일으키고 있던 글램 록 밴드 록시 뮤직이 서포팅 무대를 장식했다. 바로 그 주에 록시 뮤직의 데뷔 싱글 〈Virginia Plain〉이 차트에 진입했다. 록시 뮤직은 두 달 전 크로이든 공연에서 서포팅 밴드로 나섰었다. 이때 보위는 훗날 자신과 협업을 진행하게 되는 브라이언 이노와 처음 만났다. "그를 처음 만났을 때 나보다 더 여성스럽게 보인다는 생각을 했어요." 훗날 보위가 밝혔다. "상당히 충격적이었죠."

레인보우 콘서트 현장에는 루 리드, 믹 재거, 앨리스 쿠퍼, 로드 스튜어트, 앤디 워홀, (끝나기 전에 현장을 떠난, 보위가 "공연을 망쳤다"라고 말한) 엘튼 존 등이 있었다. 『레코드 미러』는 이 공연을 "숨 막히는 마무리"가 인상적인 "아주 멋진 볼거리를 가진 작품"이라고 평했고, 곧 데이비드의 가장 중요한 지지자 중 한 사람이 되는 『NME』의 찰스 샤 머리는 "지금껏 무대에 오른 록 공연 중 가장 의도적으로 연극화한 경우일 것"이라며 "오늘날 록 음악에서 그가 가장 우위에 있는 솔로 아티스트임을 아주 설득력 있게 증명한다"라고 공연을 평했다. 루 리드는 쇼 혹은 다른 무언가에 압도되어 눈물을 흘리는 바람에 워홀과 켐프에게 이끌려 나가야 했다. "내 음악이 공연되는 걸 봤는데 정말 아름다웠어요."

"아이러니하게도 지기 공연을 그런 스케일로 선보인 건 이때가 처음이자 마지막이었어요." 훗날 보위가 밝혔다. "단순히 우리가 그럴 형편이 안 됐거든요." 하지만 그건 큰 문제가 되지 않았다. 가부키의 본질이 그런 것처럼 지기의 본질은 무대 장치가 아닌 배우 본인이었기 때문이다. "그가 항상 '연극적'이라고 불리긴 했지만 지기는 스테이지 쇼를 별로 안 했어요." 2003년에 믹 록이 지적했다. "정교한 그랑 기뇰 세트를 선보였던 앨리스 쿠퍼와 다르게 지기 자체가 스테이지 쇼죠. 그의 의상, 그의 마임, 그가 선보인 환영, 그의 연극적 행위가 그랬어요. 그는 그걸 전부 스스로 해냈죠. 자신을 활용했어요. 기막힌 재주였죠."

레인보우 공연이 그렇게 성공을 거두면서 주로 톱 랭크 사가 운영하는 장소에서 8월 말과 9월 초에 10회에 걸쳐서 열리는 영국 공연이 새로 계약되었다. 이 일정 중에는 키보디스트 로빈 럼리가 매튜 피셔를 대신해 급

하게 투입되었는데, 럼리의 말에 따르면 그가 "어떤 알려지지 않은 이유로 도망을 갔다"라고 한다. 8월 30일, 밴드는 핀스베리 파크로 돌아와 세 번째이자 마지막으로 화려한 레인보우 시어터 공연을 제대로 선보였다. 데이비드가 린지 켐프와 협업한 마지막 공연이었다. 이외의 공연들은 상대적으로 차분하게 진행되었다(이동 중 복장을 잠시 분실해 맨체스터의 하드 록 시어터에서는 밴드가 청바지에 티셔츠 차림으로 무대에 서기도 했다). 하지만 이제 보위는 영국을 정복한 상태였다. 선덜랜드 공연에서는 휠체어를 타고 온 여섯 명의 팬이 장애인처럼 있다가 보위의 등장에 맞춰 마치 새 구세주로부터 치료를 받은 것처럼 벌떡 일어서는 일이 있었는데, 이는 눈덩이처럼 커진 그의 명성을 상징했다. 그리고 9월 3일 맨체스터에서는 디프리스가 새로운 폭탄선언을 일행에게 전하며 큰 기쁨을 안겼다. RCA가 미국 투어를 지원하기로 했고, 투어는 그 달에 시작한다는 소식이었다.

'ZIGGY STARDUST' 투어 (미국)
1972년 9월 22일-12월 2일

• 뮤지션: 데이비드 보위(보컬, 기타), 믹 론슨(기타), 트레버 볼더(베이스), 믹 우드맨시(드럼), 마이크 가슨(피아노)

• 레퍼토리: Hang On To Yourself | Ziggy Stardust | The Supermen | Queen Bitch | Changes | Life On Mars? | Five Years | Space Oddity | Andy Warhol | My Death | The Width Of A Circle | John, I'm Only Dancing | Moonage Daydream | Starman | Waiting For The Man | White Light/White Heat | Suffragette City | Rock'n'Roll Suicide | Lady Stardust | Round And Round | The Jean Genie | Drive-In Saturday | All The Young Dudes (11월 29일 한정) | Honky Tonk Women (11월 29일 한정)

보위가 미국에서 차트 히트곡을 내지 못한 상황에서 1972년 가을의 미국 투어는 엄청난 재정적 도박이었다. RCA의 미국 지사는 회사의 가장 새로운 스타에게 어느 정도로 투자를 해야 할지 여전히 확신이 없었다. 토니 디프리스는 보위 일행 전체에게 "백만 달러처럼 보이고 행동할 것"을 지시했다. 투어 전에 보위 일행에게 전한 유명한 격려 연설에서 그는 이렇게 말했다. "미국 RCA

에게 있어서 테이블 끝에 있는 빨강 머리 남성은 비틀스 이후, 그리고 어쩌면 비틀스 전에 영국에서 등장한 최고의 존재일 것입니다." 7개월간의 영국 투어가 일으킨 꾸준한 눈덩이 효과와 대조적으로, 미국에서의 홍보 전략은 결의로 가득하게 된다.

영국에서 보위를 길들인 디프리스는 이제 자신의 작전 센터를 미국으로 옮기고자 했다. 그리하여 1972년 8월에 뉴욕의 이스트 58번가에 메인맨 사무실을 차리고, 사업 감각보다는 별난 성격에 중점을 두고 고른 스태프와 함께 사무실을 이끌기 시작했다. 「Pork」의 배우이자, 1년 전 뉴욕으로 돌아간 후 디프리스의 미국 거래를 도와 왔던 토니 자네타는 이제 메인맨의 사장이 되었고, 「Pork」의 동료 베테랑인 리 블랙 차일더스와 체리 바닐라는 각각 부사장과 홍보 책임자가 되었다. "배우들을 제 역할에 맞게 고용하는 것이 가장 합리적인 방향이었다." 안젤라 보위는 자신의 회고록에 썼다. "그래야 항상 이뤄져 왔던 멍청하고 구식인 바보 같은 방법을 그들이 하지 않을 터였다. … 어떤 바보가 늘 행해졌던 방식이라는 이유로 그들이 30년 동안 해왔던 방식을 하는 것보다는 배우가 역할 연기를 하는 게 훨씬 더 낫다. 항상 행해진 방식은 엿이나 먹어라지. 우리는 원하는 방식대로 하자고."

원래의 의도는 8월에 레인보우 시어터에 올렸던 공연 작품을 그대로 투어에 돌리는 것이었다. 하지만 비용 때문에 그 아이디어는 폐기되었다. 그런데도 디프리스는 공연 프로모터들이 신중하게 건넨 선금으로 과다한 요소들을 최대한 뽑아냈고, 그것이 투어에 표면상으로 반영되었다. 지출 내역서, 호텔 색인표, 샴페인과 리무진 청구서는 모두 RCA에 전달되었다. 데이비드와 안젤라는 9월 17일에 퀸엘리자베스 2호를 타고 와서 센트럴 파크의 플라자 호텔 스위트룸에 짐을 풀었다. 밴드와 일행은 그다음 날에 케네디 공항에 도착했다.

보위와 디프리스는 미국 투어를 오하이오주 클리블랜드에서 시작하기로 했다. 그 지역의 라디오 방송국이 보위의 지난 두 장의 앨범을 확실히 홍보해줬고, 브라이언 킨치라는 어린 광팬이 데이비드의 첫 미국 팬클럽을 만들어 전국에 관련 기사를 배포하고 언론 홍보를 하는 데 도움을 줬기 때문이다. 실제로 1972년 늦여름에 보위가 런던에서 킨치에게 전화를 걸어 그의 지지에 고마움을 표시했다. 당시에 대해 킨치는 길먼 부부에게 이렇게 말했다. "클리블랜드에서 투어를 시작할 수도 있다

는 그의 말을 듣고 말도 안 돼! 하는 생각이 들었죠."

첫 일정인 클리블랜드 공연을 고작 5일 앞둔 시점에서 밴드의 다섯 번째 멤버가 영입되었다. 피아니스트 자리가 영국 투어 중에만 세 사람이 임시로 들락거리다가 다시 비어 있는 상황이었다. RCA의 런던 간부인 켄 글랜시의 제안에 따라 보위와 론슨은 브룩클린에서 활동하던 재즈 피아니스트 마이크 가슨을 만났다. 아네트 피콕 역시 자신의 앨범 《I'm The One》에서 최근에 연주했던 그를 추천했다. RCA의 뉴욕 스튜디오에서 론슨은 〈Changes〉의 코드를 선보이고는 가슨에게 따라 해보도록 했다. 훗날 가슨은 이렇게 말했다. "8초 정도 연주를 했을 거예요. 믹이 '당신이 공연에서 연주해요'라고 하더라고요." 디프리스로부터 원하는 보수를 말해달라고 요청을 받았을 때 가슨은 자신의 생각이 현실적인 수준이라고 여겼다. "나는 이 사람들이 주당 2천 달러쯤 받을 테니 나는 800달러만 불러야겠다고 생각했어요." 그가 길먼 부부에게 한 이야기다. "그래서 주당 800을 달라고 했더니 그 사람이 약간 당황하더라고요. 무슨 생각을 하는지 알 수가 없었어요. 그런데 그 사람이 '그래요' 하고 말하길래 난 이런 바보, 1,500달러를 불렀어야지, 하고 생각했죠." 얼마 지나지 않아 가슨은 디프리스가 다른 스파이더스 멤버들에게 주당 최대 30파운드를 준다는 사실을 알았다.

밴드가 최종 리허설을 하면서 〈Song For Bob Dylan〉과 〈Wild Eyed Boy From Freecloud〉는 세트리스트에서 빠졌다. 그리고 처음 몇 번의 공연을 거친 후 〈Starman〉과 〈Round And Round〉도 사라졌다. 하지만 투어 버스가 미국을 횡단하는 와중에 길 위에서 쓰인 신곡들이 곧 추가되었다.

WMMS 지역 라디오 방송에서 대대적인 홍보가 이루어지고 《Ziggy Stardust》 앨범을 계속 틀어준 결과, 9월 22일 클리블랜드 뮤직홀에서 밴드 린디스판의 서포팅 무대와 함께 치러진 첫 공연은 3,200석을 관객들로 가득 메웠다. 팬클럽을 만든 브라이언 킨치는 디프리스 옆에 앉아 있었다. "엄청난 공연이었어요. 사람들이 그냥 미쳐갔죠. 노래하고, 박수 치고, 가사도 알고 있었어요. … 난 경외심을 느꼈죠." 10분 동안 박수가 이어진 후 관객들이 무대로 난입했다. 『클리블랜드 플레인 딜러』는 "스타가 탄생했다"는 충실한 내용의 보도를 내보냈다. WMMS는 공연을 녹음해 그다음 주에 방송했다. 크리시 하인드는 2015년 자서전 『Reckless: My Life as a Pretender(무모함: 프리텐더로서의 내 인생)』에서 자신이 당시 클리블랜드 공연을 봤을 뿐 아니라 친구들과 함께 자신의 어머니 차인 올즈모빌 커틀러스에 보위를 태우고 저녁 식사 장소로 갔다고 밝혔다("그는 '이 차 좋네요'라고 공손하게 말했다.").

이틀 후에 멤피스주 테네시에서 열린 다음 콘서트는 언론으로부터 좋은 반응을 얻지 못했다. 『멤피스 커머셜 어필』은 독자들에게 보위가 "음악 대신에 소음을, 재능 대신에 기이한 무대 장치를 선보였고, 이 모든 것을 볼륨으로 덮었다"라고 전했다. 그런데도 4,335석을 채운, 엘비스 프레슬리 고향에서 온 관객들은 "그것을 정말 좋아했다"라고 한다. "그들은 비명을 질렀다. 그들은 고함을 내질렀다. 그들은 자기 자리에서 춤을 추고 공연이 계속되길 원했다." 2013년에는 이 공연의 4분짜리 슈퍼 8 무음 영상이 유튜브에 공개되었다.

그로부터 4일 후, 투어의 성패를 좌우할 공연이 열렸다. 밴드는 뉴욕으로 돌아가 카네기 홀에서 공연을 펼쳤다. 「Pork」 극단은 그 전에 몇 주 동안 무료 티켓을 나눠줌과 동시에 따로 구할 수 없는 티켓이라는 소문을 퍼뜨리면서 홍보 활동을 했다. 메인맨은 RCA에서 제공한 100장의 프레스 패스에 대해 400장의 신청서가 들어왔다고 전했다. 훗날 체리 바닐라는 『빌리지 보이스』에 "우리는 네이선스(Nathan's Famous)가 핫도그를 파는 것처럼 보위를 팔고 다녔다"라고 말했다. 광고가 확대되면서 콘서트는 연예업계에서 중요한 시즌 이벤트가 되었다. 공연장에 온 유명인사로는 앤디 워홀, 트루먼 커포티, 앤서니 퍼킨스, 앨런 베이츠, 토드 런그렌, 뉴욕 돌스 등이 있었다. 보위는 독감을 견뎌내면서 최고의 무대를 선보였다. 『멜로디 메이커』는 이렇게 전했다. "섬광등이 켜지고, 「시계태엽 오렌지」의 익숙한 음악이 아주 크게 나오기 시작했다. 그리고 순식간에, 뉴욕 시티에 보위가 있었다. … 매 순간 시도가 이루어지고 격렬한 공연이 이어졌다. 영예로운 무대였다. 믹 론슨은 마땅히 나와야 할 록 기타 연주를 선보이고 있었다. 꾸밈 없는 아주 빠른 손놀림이었다. 관객들은 그와 사랑에 빠졌다."

『뉴욕 데일리 뉴스』의 릴리언 록슨은 "뛰어난 쇼맨이자 엔터테이너일 뿐 아니라 뛰어난 작곡가이자 작사가"인 데이비드가 "의심 많고 냉소적인 관객들"을 사로잡았다고 전했다. 그리고 이렇게 결론을 내렸다. "스타가 탄생했다. 난 항상 리뷰에서 이렇게 쓸 수 있기를 바

랐는데, 이제 그럴 수 있게 되었다."『뉴욕 타임스』는 그를 "빈틈없이 능숙한 무대 퍼포머로서 자신의 모든 동작에 강한 프로 의식을 담고 있다"라고 이야기했다. "연극성이 일종의 술책보다는 존재 자체에 더 관련이 있음을, 그리고 아름답게 구성된 신체 동작과 잘 짜인 음악이 목적 없는 뜀뛰기와 높은 데시벨의 전자음보다 훨씬 더 빨리 독자에게 닿을 수 있음을 그는 알고 있다."

반대로 『뉴스데이』의 로버트 크리스트고는 보위가 "최근에 거대한 광고를 등에 업고 슈퍼스타가 되려고 했다"라고 불만을 던지며 이렇게 공손하게 물었다. "미국의 젊은이들이 어떤 영국 요정이 부르는 앤디 워홀에 관한 노래를 듣고 싶어 할까?" 많은 비평가가 그가 화장으로 센세이션을 일으킨 미국의 앨리스 쿠퍼와 유사하다는 이야기를 했지만, 『뉴요커』의 엘런 윌리스는 그러한 비교를 "제멋대로인 몰이해"라며 일축했다. "보위에게는 도발적이고 삐뚤어지고 혐오스러운 면이 없다. 그는 거짓 없이 반짝인다. 그의 행위는 외연으로나 함축적으로나 과격하지 않다." 엘런은 최근 영국에서 건너온 주인공의 가장 논쟁적인 면을 두고 자기 또래 사이에서는 드문 통찰력을 보이기도 했다. "그가 스스로 내세운 양성애는 정말 큰 문젯거리가 아니다. 영국의 록 뮤지션들은 자신의 '여성적' 측면을 드러내거나 과시하기까지 하는 데 있어서 미국인의 경우보다 자의식이 덜하다. … 보위의 빨갛게 염색한 머리, 화장, 전설적인 의상, 자신의 기타리스트와 무대 위에서 장난 삼아 하는 연애는 이 전통을 연극적으로 한 걸음 더 끌고 나갈 뿐이다."

카네기 홀 콘서트는 라이브 LP 발매용으로 RCA에서 녹음했다. 그해 말에 조지 언더우드가 커버 디자인까지 마쳤다. 하지만 나중에 발매 계획은 무산되었다. 카네기 홀 공연에서 공식 발매된 트랙은 《RarestOneBowie》와 2015년 바이닐 싱글로 나온 〈My Death〉뿐이다.

이어진 보스턴 공연 역시 녹음되었고, 그중 일부는 《Sound+Vision Plus》와 2003년 《Aladdin Sane》 재발매반에 모습을 드러냈다. 『보스턴 애프터 다크』는 데이비드를 "최근 10년 동안의 가장 중요한 아티스트"라고 표현했다. 이후 뉴욕에 돌아간 밴드는 RCA의 스튜디오에서 데이비드의 신곡 〈The Jean Genie〉를 녹음했고, 이 곡은 10월 7일 시카고 공연에서 초연되었다. 이어서 디트로이트, 세인트루이스, 캔자스시티 일정이 이어졌지만, 북부의 열광적인 반응에 비해 남부 지역은 바다

를 건너 새로 들어온 이 격분을 그다지 받아들이고 싶어 하지 않는 듯했다. 캔자스에서는 관객이 250명밖에 되지 않아 데이비드가 관객들을 앞으로 불러 모으고는 무대 끝에 앉아 친근한 카바레 스타일의 공연을 선보였다. 토니 자네타의 책 『Stardust』에 따르면, 데이비드는 적은 관객 수에 대한 실망감을 폭음으로 드러냈다. "그는 너무 화가 나서 만취했고, (캔자스) 공연 중에는 무대에서 관객석으로 떨어졌다. 하지만 음 하나 놓치지 않았다." 이 이야기가 사실이라면, 데이비드가 무대 위에서 취기로 상황을 견뎌낸 가장 이른 예시가 된다. 이러한 경우는 2년 뒤 심각한 문제가 된다.

투어가 도시에서 도시로 이어지면서 그루피와 데림추의 행렬이 어쩔 수 없이 생기게 되었다. 그리고 10월 20일과 21일 산타 모니카 공연을 위해 로스앤젤레스에 닿았을 때, 46명의 일행이 RCA의 비용으로 호화로운 비벌리힐스호텔을 이용했다. 첫날 공연은 아메리칸 FM 라디오에서 녹음됐고, 수년 후에 《Santa Monica '72》로 공식 발매되었다. 10월 27, 28일 샌프란시스코에서는 〈The Jean Genie〉 영상이 촬영되었다.

투어는 캘리포니아에서 끝나기로 되어 있었지만, 디 프리스는 초기 성공을 이용해 새 계약을 추가했다. 하지만 시애틀에서는 캔자스시티에 맞먹을 정도로 관객이 적었고, 일부 다른 공연 일정은 티켓 판매 부진으로 취소되었다. 보위는 11월 17일 플로리다주 대니어에서 또 다른 신곡 〈Drive-In Saturday〉를 선보였고, 같은 시기에 점점 생겨지는 지기의 얼굴에도 변화를 주었다. 어느 날 밤 그가 자신의 호텔 방에서 눈썹을 밀어버렸던 것이다. 그는 안젤라에게 먼저 그 일을 시켜서 어떻게 생겼는지 자신이 확인할 수 있도록 했다. 나중에 그는 모트 더 후플이 〈Drive-In Saturday〉를 다음 싱글로 내지 않기로 결심한 데 자극을 받아 술에 취한 상태에서 성급하게 눈썹을 밀었다고 주장했다.

남부 지역의 차가운 반응은 내슈빌에서도 이어졌다. 그곳에서 체리 바닐라가 보위의 동성애에 대해 펼친 야단스러운 사전 홍보와 그녀 자신의 공산당 지지 성향 때문에 공연장 밖에서 우익의 시위가 벌어졌다. 소속 기자가 "동성애자들"에 대한 혐오감을 피력한 『내슈빌 배너』는 4,500명의 관객이 "압도당했다"라고 표현하면서 보위와 프레슬리와의 비교를 경솔한 것으로 여겼다. "재능에 관해서는 닮은 데가 전혀 없다."

북부에서 마지막으로 치러진 몇몇 공연은 비교적 좋

은 성과를 냈다. 대중의 요구에 따라 클리블랜드에서 치러진 두 번의 공연은 매진을 기록했는데, 이때는 더 큰 공연장인 퍼블릭 오디토리엄에서 공연이 열렸다. 11월 29일 필라델피아의 타워 시어터에서 열린 모트 더 후플의 공연에서 보위는 사회를 맡았고 앙코르 순서인 〈All The Young Dudes〉와 〈Honky Tonk Women〉에서 그들과 함께 무대에 섰다. 당시의 장면은 2011년 다큐멘터리 「The Ballad Of Mott The Hoople」에 등장한다. 이튿날 밤부터 보위는 처음으로 같은 장소에서 4회 연속 공연을 가지며 미국 투어를 마무리했다. 필라델피아는 충성도 높은 팬층이 갖춰지고 《David Live》, 《Young Americans》, 《Stage》 녹음이 이루어진 장소가 되면서 보위에게 가장 중요한 활동 무대 중 한 곳이 된다.

1972년 말의 보위는 미국을 깨부쉈다고 말하기 어려웠다(그의 미국 차트 최고 성적은 〈Starman〉이 기록한 65위에 불과했다). 하지만 투어는 종료일까지 앞으로 3년이 더 걸리게 될 여정에서 중요한 첫걸음이었다. 단기적으로는 투어에 든 충격적인 비용이 메인맨과 RCA의 관계에 문제를 일으켰다. 토니 디프리스 이하 모든 사람이 방만한 생활을 했었는데, 나중에 토니 자네타는 비벌리힐스호텔 한 곳에 든 룸서비스 비용만 2만 달러에 달한 것으로 추산했다. 결국 RCA는 보위 본인의 로열티 지분에서 투어 비용을 만회했고, 디프리스는 자신의 50퍼센트 수익률을 유지했다. 메인맨이 대대적으로 데이비드 보위로부터 돈을 뽑아내는 작업이 본격적으로 시작되었다.

'CHRISTMAS ZIGGY STARDUST' 투어
1972년 12월 23일-1973년 1월 9일

• 뮤지션: 데이비드 보위(보컬, 기타), 믹 론슨(기타), 트레버 볼더(베이스), 믹 우드맨시(드럼), 마이크 가슨(피아노)

• 레퍼토리: Let's Spend The Night Together | Hang On To Yourself | Ziggy Stardust | Changes | The Supermen | Life On Mars? | Five Years | The Width Of A Circle | John, I'm Only Dancing | Moonage Daydream | The Jean Genie | Suffragette City | Rock'n'Roll Suicide | Waiting For The Man | Starman

보위는 자신의 첫 미국 투어에 이어서 잉글랜드와 스코틀랜드에서 크리스마스와 새해 콘서트를 단기 시리즈

로 진행했다. 레인보우 시어터에서 제리 래퍼티의 밴드 스틸러스 휠이 서포팅 무대에 선 이틀 밤, 포문을 열었다. 레인보우 공연에서 관객들은 영국인 사회사업가 토마스 바나도 박사의 시설을 통해 크리스마스 때 어린이에게 나눠줄 수 있는 장난감을 갖고 오도록 요청을 받았다(데이비드는 "우리가 트럭 한 대를 장난감으로 꽉 채웠던 것 같다"라고 말했다). 《Aladdin Sane》 세션과 「Top Of The Pops」에서의 〈The Jean Genie〉 무대는 이어진 1월 공연 일정에 맞춰서 진행되었다. 첫 곡으로 롤링 스톤스의 〈Let's Spend The Night Together〉를 도입한 것이 투어의 주된 변화였다. 나중에 데이비드는 이때의 지기 투어를 "우리의 짧은 18개월짜리 일기에서 최고이자 가장 큰 에너지를 담은 단기 여행이었을 것"이라고 표현했다.

1973년: 'ZIGGY STARDUST' 투어 ('ALADDIN SANE' 투어)
1973년 2월 14일-7월 3일

• 뮤지션: 데이비드 보위(보컬, 기타, 색소폰, 하모니카), 믹 론슨(기타, 백킹 보컬), 트레버 볼더(베이스), 믹 우드맨시(드럼), 마이크 가슨(피아노, 멜로트론, 오르간), 켄 포드햄(알토·테너·바리톤 색소폰), 존 허친슨(리듬 기타, 백킹 보컬), 브라이언 윌쇼(테너 색소폰, 플루트), 제프리 맥코맥(백킹 보컬, 퍼커션)

• 레퍼토리: Hang On To Yourself | Ziggy Stardust | Changes | Soul Love | John, I'm Only Dancing | Moonage Daydream | Five Years | Space Oddity | My Death | Watch That Man | Drive-In Saturday | Aladdin Sane | Panic In Detroit | Cracked Actor | The Width Of A Circle | Time | The Prettiest Star | Let's Spend The Night Together | The Jean Genie | Suffragette City | Rock'n'Roll Suicide | The Supermen | Starman | Round And Round | Quicksand/Life On Mars?/Memory Of A Free Festival | Wild Eyed Boy From Freecloud/All The Young Dudes/Oh! You Pretty Things | White Light/White Heat | Love Me Do | Queen Bitch | Waiting For The Man

1973년 1월 17일, 데이비드는 스파이더스와 함께 그라나다 TV의 「Russell Harty Plus」 녹화에 참여해 〈My Death〉와 〈Drive-In Saturday〉를 선보였다. 새로운 프레드 버레티 옷을 깔끔하게 차려입고(그는 "슈트와 타이를 패러디한 것"이라고 말했다) 한쪽 귀에만 큰 귀걸

이를 착용한 데이비드는 유쾌한 인터뷰 시간을 가졌는데, 텔레비전에서 여전히 금기시된 주제에 대해 성적 암시를 하면서 하티를 확실히 즐겁게 했다. 1월 24일, 데이비드는 《Aladdin Sane》 세션을 마무리한 후 사우샘프턴에서 캔버라 증기선에 탑승해 다시 대서양 횡단에 나섰다.

당연하게도 RCA 측은 1972년도 시찰 비용 처리를 주저했고, 토니 디프리스는 지출 내역서와 호텔 계산서로 혼줄이 났다. 결국 비용 절감을 위해 새로운 미국 투어는 7개 도시에서만 며칠간 열리게 되었다. 뉴욕에서 이틀 일정으로 막을 올린 후에는 일주일 동안 필라델피아에 머물렀다. 공연은 미국 다음으로 일본, 영국, 이외의 유럽 지역에서 열린 후 가을에 다시 미국에서 열릴 예정이었다. 이때쯤이면 보위를 보고 싶어 하는 미국 관객이 많아질 것이라는 기대가 있었다. 역사가 말해주는 것처럼, 고통스러웠던 -확실한 이유에 따라 "'Aladdin Sane' 투어"라고 보통 일컬어지는- 1973년도 지기 투어는 실제로 다른 상황에서 막을 내리게 된다.

데이비드와 안젤라는 1973년 1월 30일에 뉴욕에 도착했다. RCA 스튜디오에서 《Aladdin Sane》의 마무리 작업이 진행되면서 보위의 라이브 밴드는 확장된 규모를 갖추게 되었다. 앨범의 색소폰 연주자인 켄 포드햄과 브라이언 윌쇼, 그리고 보조 퍼커션과 백킹 보컬을 맡은 제프리 맥코맥을 포함한 라인업이었다. 또 다른 신입으로 페터스와 버즈에서 데이비드와 함께했던 옛 동료 존 허친슨도 있었는데, 그에게 리듬 기타를 맡김으로써 보위가 점점 더 난해지는 퍼포먼스와 의상 교체에 집중할 수 있도록 했다.

《Aladdin Sane》이 완성되면서 세트리스트도 자연스럽게 큰 변화를 맞았다. 새 앨범에서는 〈Lady Grinning Soul〉을 제외한 모든 곡이 세트리스트에 들어갔다. 다른 곡들은 더 꽉 찬 밴드 사운드로 다시 편곡되었는데, 그중 〈Space Oddity〉는 어쿠스틱 세트를 벗어나 중추적인 구색을 갖춘 곡으로 탈바꿈했다. 새로 추가된 곡으로 처음 몇 번의 공연에서만 연주된 〈Soul Love〉에서는 데이비드 본인이 색소폰 솔로를 선보였다.

보위의 무대 행위도 새롭게 바뀌었다. 데이비드가 무대에서 선보이는 육체성은 그 전해에 그가 관객들에게 보였던 수줍고 기이한 특징을 크게 덜어내면서 확실히 성적으로 변했다. 이것이 그가 새로운 '알라딘 세인' 캐릭터를 의식하고 내린 선택인지는 다소 의심스럽다. 실

제로 그는 여전히 지기 스타더스트를 연기하고 있었고, 무대에서 이 이름으로 자신을 소개하기 시작했기 때문이다. 행동에 나타난 미묘한 변화와 함께 일본 디자이너 야마모토 칸사이가 새로 만든 놀랄 만한 의복 세트도 눈에 띄었다. "내 그룹은 옷을 잘 입게 하고 싶어요. 내가 언급할 수 있는 다른 일부의 경우와는 다르게 말이죠." 데이비드가 언론에 밝힌 이야기다. "나는 즐겁게 해주러 나온 거지 그냥 무대에 올라가서 몇 곡 불러 재끼러 나온 게 아니에요. … 난 노래에만 치중하는 사람과는 거리가 멀어요. 차라리 나가서 컬러 TV 세트가 될래요."

보위는 가면과 복장의 변화가 분위기와 성격의 변화를 의미하는 가부키극의 관습을 받아들였다. 그리고 그때까지 부족했던 함축적 의미를 선정적인 의상에 부여하면서 자신의 복장을 쇼의 '텍스트'에 결합하기 시작했다. 알라딘 세인의 분열적 성격은 마임과 얼굴을 통해 겉으로 묘사되었다(이 부분은 나중에 'Diamond Dogs' 투어에서 더 분명해진다). 무언극의 전통을 받아들인 보위는 공연당 평균 5-7번 의상을 바꿔 입었다. 그의 새 의상 중에는 거대하고 뻣뻣한 나팔바지 형태의 누비로 된 일체형 검정 PVC가 있었는데, 그것을 뜯어내면 자수가 놓인 하얀 유도복이 드러났다. 머리와 화장의 경우는 비슷한 시기에 《Aladdin Sane》의 유명한 재킷 이미지를 만들었던 피에르 라로슈의 적극적인 요구에 따라 멋지게 양식화되고 거듭 변화하는 실험이 적용되었다. 1973년 초, 보위의 텁수룩한 중기(中期) 지기 헤어스타일은 사자 같은 화려한 갈기로 단순화되었고 더 짙은 빨강으로 염색되었다. 또한 그는 은색 립스틱, 두껍고 긴 아이라이너, 그리고 이마 가운데에 요란한 흰색 원반을 칠하기 시작했다.

2월 14일 라디오 시티 뮤직 홀에서 열린 첫 콘서트에는 뉴욕의 유명인들이 모습을 드러냈다. 관객석에서 앤디 워홀, 베트 미들러, 앨런 긴즈버그, 살바도르 달리 등이 스파이더스 프롬 마스가 〈Hang On To Yourself〉의 오프닝 리프를 연주하며 무대 밑에서 유압식 단상을 타고 올라오는 모습을 지켜봤다. 이어서 데이비드는 은색 자이로스코프를 타고 무대로 내려오는 훨씬 더 파격적인 입장을 진행했다. 전날 밤에 데이비드가 라디오 시티에서 동일한 장비를 사용하는 로케츠의 모습을 보고 막판에 그 효과를 더한 결과였다. 공연은 총 21곡으로 길게 진행되었고, 보위와 관객들이 서로를 자극하며 공연

의 흥분에 한껏 취함으로써 열광적인 호응을 얻었다. 마지막 앙코르 곡인 〈Rock'n'Roll Suicide〉 도중에 드라마는 극에 달했다. 한 남자가 앞줄에서 뛰쳐나와 보위를 잡고 볼에 키스를 하자, 데이비드는 의식을 잃고 바닥으로 쓰러지는 반응을 보였다. 처음에 밴드 멤버들은 데이비드가 그 순간의 흐름을 타고 절정의 멜로드라마로 공연을 마무리하려는 것으로 단순히 생각했다. 하지만 그가 무대 밖으로 실려가면서 정말 기절한 것이 분명해졌다. "순전히 긴장해서 그랬던 거예요." 수년 후에 보위가 당시를 회상했다. "정말로 겁이 났거든요. 게다가 피에르 라로슈가 내 화장을 해줬어요. … 뭔가 멋진 걸 했고 처음으로 글리터를 사용했는데, 그게 내 눈으로 들어온 거죠. 그래서 난 공연 전체를 거의 눈이 먼 상태로 했어요."

이틀간의 뉴욕 콘서트에서는 〈My Death〉 이후에 짧은 인터미션이 있었는데, SF 사운드 효과와 함께 별과 은하계가 몰려드는 「2001 스페이스 오디세이」 스타일의 영상이 배경막에 투사되었다. 두 번째 날 관객 중에는 토드 룬드그렌, 조니 윈터, 트루먼 커포티가 있었다. 무엇보다 데이비드가 나중에 자신의 백킹 보컬리스트이자 여자친구가 되는 아바 체리라는 젊은 흑인 댄서를 이날 처음으로 만난 것이 뉴욕에서 벌어진 또 다른 대사건이었다.

세 번째 날을 비롯한 나머지 미국 일정에서 서포팅 무대는 펌블이 장식했다. 펌블은 데이비드가 「The Old Grey Whistle Test」에서 보고 1월 영국 공연에서도 몇 번 서포팅 무대에 세웠던 영국 밴드였다. 뉴욕 공연들과 마찬가지로 필라델피아의 타워 시어터에서 열린 일곱 번의 공연은 모두 매진을 기록했다. 내슈빌과 멤피스에서는 동성애를 혐오하는 세력이 다시 모습을 드러냈는데, 보위는 익명의 누군가로부터 위협을 받았다. 하지만 『프레스 시미터』는 "넋이 나간" 멤피스 관객들이 "보위로부터 기이하고 약간 알 수 없는 끌림을 느꼈다는 것을 드러냈다"라고 보도했고, 『내슈빌 테네시언』은 "보위는 누군가에게는 형편없는 록 뮤지션이 아니"라고 퉁명스럽게 인정했다. 내슈빌에 있을 때 데이비드와 스파이더스 멤버 몇몇은 나이트클럽에 들렀는데, 그곳에서 우드맨시는 하우스 밴드와 몇 곡을 함께하며 드럼을 연주했다.

할리우드 팔라디움에서 마지막 공연을 마친 보위는 오론세이 증기선을 타고 태평양을 건너 일본으로 향했다. 4월 5일 요코하마에 도착한 그는 도쿄 임페리얼호텔에 짐을 풀었다. 그리고 그곳에서 무대 의상 컬렉션을 추가로 준비한 야마모토 칸사이를 만났다. 새로 디자인된 옷 중에는 그때까지 지기가 좋아하던 몸에 딱 붙는 점프슈트 스타일도 있었지만, 야마모토는 더 대담한 의상도 준비했다. 일본어로 '데이비드 보위'라고 쓰인 품 넓은 하얀 겉옷, 고체 유리구슬로 만들어진 바닥까지 닿는 긴 술로 치장된 은색 타이츠, 줄무늬 스판덱스 보디스타킹, 밤마다 떼어내서 빨간 국부 보호대만 드러낼 수 있는 -데이비드가 스모 선수 샅바라고 우겨대기도 하는- 다색 기모노 등이 있었다. "모두 내가 원하는 그 이상이었다." 훗날 데이비드는 『Moonage Daydream』에 이런 글을 남겼다. "가부키와 사무라이로부터 똑같이 큰 영감을 얻은 그 결과물들은 격렬하고 도발적이었는데, 무대 조명 밑에서 입으면 말도 안 되게 더웠다." 일본 투어 동안 스파이더스는 데이비드를 따라 일본식을 받아들였는데, 트레버 볼더는 자신의 긴 머리를 사무라이 스타일의 상투로 장식해 관중들을 즐겁게 했다. 한편 어린 조위가 투어에 처음으로 모습을 드러냈다. 상황에 맞게 기모노를 차려 입은 조위는 도쿄에서 열린 보위의 콘서트에 처음으로 참석했다.

데이비드의 싱글 음반은 일본에서 좋은 반응을 얻었고, 매진을 기록한 아홉 번의 콘서트 현장은 광란에 가까웠다. 대열을 이룬 경찰들은 무대에서 뛰어내리는 이들을 뒷줄로 계속 거칠게 보내면서 앞줄 관중의 행동을 지켜봤다. 허치는 "일본에서는 사람들이 무대 위로 뛰어들고 내던져지는 게 받아들여졌다"라고 회상했다. 나중에 보위는 이렇게 설명했다. "일본에서 우리가 마주한 관객은, 우리가 보기에는 우리가 하는 말을 전혀 이해하지 못하는 관객이었어요. 그래서 나는 그 어떤 투어 때보다 몸을 많이 썼죠. 말 그대로 내 손과 몸을 전부 활용했어요. 노래를 할 필요가 없곤 했어요." 『저팬 타임스』는 보위를 "비틀스 해체 후 가장 흥미로운 존재"라고 칭찬했다. "극적인 측면에서 그는 팝 음악 장르의 가장 흥미로운 퍼포머일 것이다."

일본 투어는 데이비드의 짧은 미국 일정에서 과도하게 나타났던 로큰롤에 이어 그에게 고무적인 변화를 야기했다. 이끼 정원, 가부키, 노(Noh) 시어터 공연을 살펴본 그는 일본에서 가장 중요한 가부키 배우인 반도 타마사부로로부터 새로운 화장 기술을 배웠다. 그리고 그는 미시마 유키오의 삶에 매료되었는데, 동성애자 소

설가인 미시마는 자신의 사무라이 가문이 가진 제국주의 전통에 집착했고 1970년에 의식적인 할복자살을 감행했다. 이러한 것들을 비롯한 일본 문화의 여러 측면은 보위의 작곡과 생활방식에 강한 영향을 미치게 된다.

나고야, 히로시마, 고베, 오사카를 거친 일본 투어는 시작점이었던 도쿄에서 4월 20일에 마무리되었다. 마지막 공연에서는 열정적인 팬 무리가 무대로 몰려드는 바람에 좌석이 무너졌는데, 다행히 다친 사람은 없었다. 이후 다른 일행이 비행기를 타고 런던으로 돌아간 반면, 데이비드는 비행이 없는 가장 길고 무모한 모험을 시작했다. 배를 타고 600마일을 가서 블라디보스토크 근처에 있는 나홋카에 도착한 그는 그곳에서 6천 마일을 타고 모스크바까지 가는 시베리아 횡단 열차를 탔다. 일주일 동안 이어진 이 기차 여행에는 제프리 맥코맥, 리이 블랙 차일더스, 그리고 밥 무셀(본명은 로버트 무셀)이라는 미국 기자가 동행했다. 나중에 무셀은 보위가 자기 객실에서 즉흥 어쿠스틱 공연을 펼쳐 다른 승객들을 즐겁게 했다고 당시를 회상했다. 나홋카행 배에서도 이미 비슷한 일이 있었다. 승무원들이 러시아의 전통 음악과 춤을 선보이자, 보위는 기타를 꺼내 〈Space Oddity〉와 〈Amsterdam〉을 부르는 것으로 응수해 열광적인 반응을 얻었다. 나중에 그는 검문소들을 지나면서 동구권의 국가 체계를 목도하며 받은 문화적 충격이 《Diamond Dogs》에 스며든, 감시와 전체주의의 편집증적 주제에 영향을 미쳤다고 밝혔다.

파리에서 안젤라를 만난 데이비드는 체리 바닐라가 파리에서 자크 브렐과의 저녁 식사 일정을 조율하지 못한 데 따른 실망감을 견뎌야 했다. 그리고 5월 4일 런던에 도착한 그는 절정에 달한 자신의 인기를 확인했다. 《Aladdin Sane》은 차트 1위 앨범이 되었고, 〈Drive-In Saturday〉는 싱글 차트 3위에 올라 있었던 것이다. 수백 명의 팬과 파파라치들이 빅토리아역에 모여 연락선을 기다렸지만, 보위가 빅토리아역이 아닌 채링 크로스에 도착할 것이라는 소식을 확성기로 접해야 했다. 그에 따라 지하철에서 나타난 아수라장의 현장은 이후 이어질, 이미 대부분 매진된 50일 일정의 영국 투어에서 계속 나타나게 된다. 그리고 디프리스는 수요를 맞추기 위해 이미 공연 예약이 된 여러 장소에서 하루에 두 번 공연을 해달라고 밴드를 설득한다. 결국 투어가 한창이던 6월 말까지 밴드는 16일 동안 22번의 공연을 치르게 된다.

영국 투어 직전에 데이비드는 한때 자신의 프로듀서였던 토니 비스콘티와의 불화를 봉합하기 위한 첫 걸음을 내디뎠다. 그와는 3년 전 《The Man Who Sold The World》를 끝낸 후 만난 적이 없었다. 비스콘티와 그의 아내인 메리 홉킨은 5월 5일 해든 홀에서 열린 데이비드의 귀국 파티에 참석했다. 비스콘티는 "화장이니 뭐니 하는 껍데기 아래 영락없는 내 오랜 친구 데이비드"를 발견했다며 안도했다. 그로부터 이틀 후, 부부는 코벤트 가든의 케임브리지 시어터에서 데이비드와 앤지를 만나 피트 쿡과 더들리 무어의 코미디 풍자극 「Behind The Fridge」를 함께 관람했다. 이와 비슷하게 케네스 피트도 자신의 맨체스터 스트리트 아파트를 깜짝 방문한 데이비드를 기쁘게 맞이했다.

5월 초에 진행된 리허설 중 세트리스트에 몇 가지 변화가 생겼다. 일본 투어에서 잠시 다시 공연되었던 〈Starman〉과 마찬가지로 〈John, I'm Only Dancing〉이 탈락했다. 그 자리를 수정을 거친 〈White Light/White Heat〉와 아름답게 구성된 두 개의 메들리가 채웠다. 하나는 〈Quicksand〉, 〈Life On Mars?〉, 〈Memory Of A Free Festival〉에서 발췌해 구성한 것이었고, 두 번째는 〈Wild Eyed Boy From Freecloud〉, 〈All The Young Dudes〉, 〈Oh! You Pretty Things〉를 압축한 것이었다.

여전히 배경이랄 것은 없었지만 영국 투어에서는 배경막에 한 쌍의 대형 현수막이 추가되었다. 《Aladdin Sane》의 트레이드마크인 번개 표시를 닮은 빨간 지그재그 모양이 각각에 그려졌다. 로드 매니저인 윌 팰린의 요청에 따라 이 장치들은 크리스 디포드라는 고군분투 중인 어린 뮤지션이 그렸다. 나중에 크리스는 스퀴즈의 창단 멤버이자 주요 인물로서 명성을 얻게 된다(밴드의 1979년 히트곡 〈Cool For Cats〉에서 리드 보컬을 맡은 것으로 유명하다). 지그재그 로고는 섬광등에 간헐적으로 빛을 받으면 나치의 SS 문양과 살짝 비슷했다. 이 사실은 당시에는 잘 알려지지 않았지만, 돌이켜보면 이어진 투어들에 등장한 더 불길한 무대 세팅의 전조였다. "원래의 지기 세트의 섬광은, 위험한 양의 전기를 포함한 박스에는 어디든 붙어 있던 '고압' 사인에서 따왔던 거예요." 수년 후에 보위가 설명했다. "키스가 그걸 훔쳐가서 상당히 약이 올랐죠. 훔치는 건 어쨌든 내 일이었어요."

영국 투어는 상서로운 조짐이 있었음에도 처참하게 시작했다. 디프리스는 5월 12일 개막일 밤을 위해 1만 8

천 석 규모의 얼스 코트 아레나를 예약하며 상식을 뛰어넘는 거대한 자신감을 보였다. 이곳은 데이비드가 전에 공연했던 장소보다 두 배 더 컸지만, 티켓은 세 시간 만에 매진되었다. 얼스 코트는 훗날 대형 콘서트 투어의 단골 장소가 되지만, 1973년에만 해도 록 콘서트 같은 공연이 한 번도 열린 적이 없었다. 그래서 결국 모든 게 제대로 굴러가지 않았다. 소리는 끔찍했고, 전체적인 사운드 체계는 적절치 못했으며, 좌석은 부당하게도 경사져 있었고, 무대는 바닥에 있었다. 이는 무대에서 진행되는 것을 보거나 들을 수 있는 사람이 만원 관중 가운데 거의 없었음을 뜻한다. 머지않아 앞쪽에 경쟁이 생겼고, 군중 사이에서는 언쟁까지 터졌다. 공연 중반의 〈Space Oddity〉 순서에서 혼란이 생기자, 밴드는 질서가 잡히는 사이에 무대를 떠나 있었다. 마지막 곡 〈Rock'n'Roll Suicide〉의 전주가 흐를 때 사운드와 조명에 문제가 생겼고, 이때 아무것도 들을 수 없었던 허치가 단상에서 떨어지면서 색소폰 연주자들에게 웃음을 전했다. 케네스 피트는 그날 밤을 "재앙"이었다고 평했다. 겁을 먹은 데이비드는 투어의 클라이맥스로 계획했던 얼스 코트 일정을 디프리스로 하여금 취소하도록 했고, 대신에 더 알맞은 세팅이 가능한 해머스미스 오데온에서의 이틀 밤 일정을 추가했다.

뉴스 헤드라인들은 비방에 들떠 있었지만("보위 대 실패", "알라딘 조난", "축출의 토요일") 4일 후 애버딘에서 열린 바로 다음 공연부터 나머지 영국 투어는 대성공이었다. 『선』은 글래스고에서 일등석에 있던 한 커플이 "오늘날 영국에서 가장 괴상한 쇼로 돌아온 새로운 팝앤록 신"이 전하는 노래에 맞춰 사랑을 나눴다고 실없는 기사를 내보냈다. 『데일리 익스프레스』는 독자들에게 국가 도덕을 향한 아주 새로운 위협에 대해 경고의 메시지를 보냈다. "26세의 보위는 최고의 팝 스타가 아니라 소호의 스트리퍼처럼 행동한다. 그는 엉덩이를 부딪치고, 비비고, 흔들어댄다. … 그가 가장 아끼는 이(거미)는 무대에서 다리를 벌리고 그 스타 앞에 서더니 자신의 거친 기타와 사랑을 나누는 척을 한다. 데이비드는 양성애자임을 스스로 인정한다. '난 그게 부끄럽지 않은데, 당신은요?' 그가 묻는다. 대답은 당연히 '예스'다." 하지만 보위의 팬들은 다르게 생각했다. 비틀마니아 시절 이후로 좀처럼 볼 수 없었던 광란의 광경이 영국 내 콘서트장에서 나타났다. 연이어 등장한 세 대의 리무진은 밤마다 군중에 떠밀려 엉망이 되었다. 브라이

튼 돔은 과도하게 흥분한 어느 관객이 현장의 좌석들을 찢어놓자 보위가 다시는 돌아오지 못하도록 조치를 취했다. 노리치만이 예외였다. 그곳에 위치한 시어터 로열의 관객들은 상당히 예의 바르고 내성적이어서 데이비드가 공연 중간에 무대에서 내려와 노래를 계속하면서 통로를 돌아다니기도 했을 정도였다. 다른 공연장이었다면 대부분 큰 혼란이 생겼을 것이다.

5월 23일과 25일, 브라이튼과 본머스에서는 BBC 리포터 버나드 포크가 투어를 취재해 「Nationwide」에 11분짜리 꼭지로 보도했다. 그는 무대 뒤 스파이더스의 모습을 살짝 담은 데 이어 극도로 흥분에 휩싸인 공연장 근처 거리의 광란의 현장을 포착했다. 포크는 "창백한 얼굴의 깡마른 사내"에 대한 경멸감을 꼭지 내내 버리지 못한 채 겨우 감추었고, 공연장을 떠나려는 보위의 리무진을 팬들이 습격하는 위험한 장면에서는 이런 결론을 내렸다. "그가 옷을 갖춰 입고 얼굴을 화장할 때, 오늘날의 아이들은 그것을 그가 (말 그대로) 관습을 얕보는 방식으로 여긴다. 그것 때문에 그들은 그를 존경한다. 그런데도 데이비드 보위 같은 누군가조차 더 이상 우리에게 충격을 줄 만큼 별나지 않다면, 비트 세대가 다음에는 무엇을 갖고 올지 생각해볼 필요가 있다."

안타깝게도 버나드 포크는 비트 세대가 다음에는 무엇을 갖고 올지에 대한 자신의 의견을 절대 드러내지 못하게 된다. 하지만 'Aladdin Sane' 투어에 모인 많은 젊은이 중에는 열다섯 살의 마크 알몬드도 있었다. 그는 6월 10일 리버풀 엠파이어에서 공연을 봤다. "내 친구들과 나는 사우스포트에서 리버풀행 기차를 탔어요. 모두 보위처럼 화장을 했죠." 마크가 내게 전한 말이다. 하지만 그날은 운이 엇갈렸다. "우리는 기차 안에서 구타를 당했어요. 나는 병으로 머리를 맞았고요. 피와 글리터와 화장이 내 얼굴에 흘러내렸어요. 그래도 괜찮았어요. 공연 볼 생각에 흥분해 있었거든요. 〈Rock'n'Roll Suicide〉를 할 때 나는 무대 앞으로 파고들어가서 앞으로 손을 뻗었어요. 그가 '그대의 손을 줘요'라고 노래하면서 내 손을 잡았죠. 피, 글리터, 화장, 내 손을 잡은 보위. 글램 록의 계시였죠."

6월 13일, 투어가 잉글랜드 남서부로 향하기 전에 잠시 런던으로 돌아와 킬번 고몽에서 진행된 그날, 데이비드는 래드브로크 그로브 스튜디오에서 〈Life On Mars?〉 홍보 영상을 촬영하며 믹 록과 함께 시간을 보냈다. 며칠 후 싱글로 발매된 〈Life On Mars?〉는 투어

가 끝나면서 차트 Top10에 오르게 된다. 역사적인 해머스미스 콘서트로부터 고작 3주 전에 촬영된 〈Life On Mars?〉 영상은 지기마니아의 혼란에 에워싸인 평온의 순간을 포착한 듯하다. 2년 전 데이비드의 글래스톤베리 공연을 녹음했던 사운드 엔지니어 존 런드스텐은 영상 촬영 중 오디오 재생을 감독하는 임무를 맡았는데, "다소 조용하면서도 아주 프로다운" 스타와 함께 "즐거운 분위기"가 흘렀다고 당시를 회상했다.

투어는 7월 2일과 3일 이틀간 해머스미스 오데온에서 열린 공연으로 마무리되었다. 믹 재거, 루 리드, 링고 스타 같은 스타들이 관람한 마지막 날 공연은 마이크 가슨의 일회성 서포팅 무대로 막을 올렸다. 마이크는 보위의 노래들을 메들리로 엮어 7분 동안 피아노로 연주했다. 콘서트 자체는 밥 딜런의 다큐멘터리 「돌아보지 마라」와 1967년 몬터레이 팝 페스티벌 촬영으로 잘 알려진 미국의 영화 제작자 D. A. 페네베이커가 촬영했다. RCA 측에서 그를 고용해 '셀렉타비전'이라는 실험적인 새 포맷으로 30분 분량의 영상을 촬영하도록 했다. "이건 영상을 음반에 싣기 위해 갓 발명된 장치였어요." 2003년에 감독이 『언컷』에 설명한 이야기다. "그것을 절대로 정확히 이해하지 못했죠. 하지만 그 장치에 맞는 시대가 오려면 몇 년 더 있어야 했어요. 그래서 그게 살아남지 못한 것 같아요. 회사에서는 보위의 공연을 30분 분량만 찍어오라고 했어요. 그런데 첫 공연을 지켜보니 우리가 전체를 찍어야 한다는 판단이 빠르게 서더라고요. 여기서 영화가 만들어지게 됐죠." 페네베이커는 자신이 추구하는 거친 다큐멘터리 스타일로 콘서트 자체뿐 아니라 데이비드의 드레싱 룸과 공연장 근처 거리를 엿본 것까지 촬영했다. 1974년 미국 텔레비전에 편집본이 나간 후 오랫동안 계약 분쟁을 거친 영화는 결국 1983년에 「Ziggy Stardust And The Spiders From Mars」로 공개되었고, 2003년에 다시 믹싱을 거쳐 DVD로 나왔다.

페네베이커의 흐릿한 영상에서도 뚜렷이 느껴질 만큼 뜨거운 흥분이 밴드와 관객을 에워싸고 있었다. "간밤의 멋진 분위기가 있었어요." 수년 후 믹 론슨이 당시를 이렇게 회상했다. "거기엔 엄청난 에너지가 있었죠." 론슨의 우상인 제프 벡이 게스트로 출연한 부분은 영상과 라이브 앨범에서 모두 삭제되었다. 그는 앙코르 순서에서 〈The Jean Genie〉와 〈Round And Round〉를 할 때 나타나 밴드와 함께했다. 벡이 무대를 떠나자 보

위가 앞으로 걸어 나왔다. 밴드와 투어 크루에게 고마움을 전한 그는 반복되는 환호성에 잠시 말을 멈추고는 이야기를 이어나갔다. "이번 투어의 모든 공연 중에 특히 지금 공연은 우리와 오래도록 남을 것입니다. 왜냐하면 투어의 마지막 공연일 뿐 아니라 우리가 하는 마지막 공연이니까요." 그 순간 "안 돼애애!" 하는 믿지 못하겠다는 비명이 터져 나오면서 그의 마지막 두 단어가 묻혔다. 하지만 이에 아랑곳하지 않은 보위는 허치에게 〈Rock'n'Roll Suicide〉의 전주를 시작하라는 신호를 보내고는 지기 스타더스트의 마지막 순간을 이어나갔다.

반응은 엄청났다. 『이브닝 스탠더드』는 "보위의 퇴장이 눈물바다를 만들다"라고 보도했다. 7월 7일 『NME』는 "보위가 떠난다"라고 알리면서 공연 다음 날 나온 보도자료를 인용했다. 보도자료에서는 데이비드가 "콘서트 무대를 완전히 떠난다"라고 전했다. "미국과 캐나다의 80개 도시에 위치한 대형 아레나들은 살아 있는 알라딘 세인의 마법 에센스를 이제, 혹은 앞으로 다시는 그 안에 가두지 못할 것이다." 유럽 일정과 9월 1일 토론토에서 시작하는 것으로 확정된 38회 일정의 미국 투어는 갑자기 증발해버렸다. "다시는 라이브 공연을 오래도록 하고 싶지 않아요." 7월 4일 보위가 말했다. "적어도 2-3년은요." 놀란 것은 팬들만이 아니었다. 잘 알려진 것처럼 대부분의 밴드 멤버도 보위의 결정에 대해 아는 바가 없었다. "제대로 듣지는 못했지만 은퇴 같은 이야기를 하더라고요." 훗날 허치가 당시를 회상했다. "밴드의 모두가 서로를 쳐다보면서 '뭐라고?' 하고 말했죠. 트레버와 우디는 자신들이 배신당한 느낌이 들어서, 아무런 말도 듣지 못해서 그걸 안 좋게 받아들인 듯했어요."

물론 그 방법밖에 없었다. 보위는 관객이 방심한 틈을 타서 지기 스타더스트의 종말론적 내러티브에 내재한 자기희생을 성공적으로 완수했다. 해머스미스 발언이 보위의 커리어에서 가장 많이 논의되고 분석된 순간일 것이라는 점은, 그것이 극적으로 뛰어난 수완이었음을 증명한다. 록 퍼포먼스의 역사에서 하나의 특정한 공연이 한 아티스트의 일생에 이 정도로 신비감을 부여한 경우는 유일무이하지는 않더라도 드물다고 할 수 있다. 1973년 7월 그날 밤은 보위의 영원히 남을 예술 작품이 되었다.

보위/지기의 '은퇴'에 대한 로맨틱한 해석은 가장 눈길을 끈다. 자신이 만든 괴물에게 세뇌를 당한 아티스트

가, 데이비드의 1969년 마임에 등장한 캐릭터처럼 자기 자신의 가면에 의해 소모되고 교살당하기 전에 무대 위에서 그를 파괴할 수밖에 없었다는 것이다. 이 흥미로운 이론에 증거가 없는 것은 아니다. 크리스토퍼 샌드포드가 쓴 전기에 따르면, 마지막 콘서트를 고작 40분 앞두고 해머스미스 브로드웨이에서 떨어진 황량한 골목에서 데이비드를 만났다고 주장한 팬들은 그가 "절체절명의 상태"에 있었고, "스티븐 프라이처럼 주저앉을" 위기에 처해 있었으며, 공연하기를 필사적으로 꺼려했다고 전했다. "지기가 그에게 확실히 영향을 미쳤죠." 수년 후에 믹 론슨이 말했다. "뭔가를 하고 그것을 잘하려면 거기에 완전히 몰입해야 하잖아요. 그는 지기 자체가 되어야 했어요. 그를 믿어야 했어요. 맞아요. 지기가 그의 성격에 영향을 줬죠. 하지만 그는 지기의 성격에 영향을 미쳤어요. 그들은 서로 의지하면서 지냈던 거죠."

"인격을 분리할 수 없는 그 모호함이 좋았어요." 훗날 보위가 말했다. "이중인격의 불길한 수수께끼죠. 어느 쪽이 어느 쪽이냐 하는…" 1972년 미국 투어 때부터 데이비드의 측근들은, 데이비드가 로큰롤 라이프스타일에 빠지면서 지기가 무대에서 내려왔을 때 예전의 소박한 데이비드 존스로 되돌아가는 게 어려워졌음을 알아챘다. "그 캐릭터에 밤낮으로 빠져 있기란 정말 쉬웠어요." 그는 나중에 인정했다. "모두 내가 메시아라고 나를 납득시키고 있었죠. 첫 미국 투어 때 특히 그랬죠. 나는 환상에 절망적으로 빠져 버렸어요." 그는 다른 기회를 통해서는 "내 성격 전체가 영향을 받았다"라고 밝혔다. "지기를 인터뷰에도 데리고 가는 게 낫겠다는 생각도 했어요. 무대에 두고 올 필요가 있을까? 지금 보면 그건 완전히 어이가 없죠. 아주 위험해졌어요. 난 내 정신 상태를 정말 진심으로 의심했죠. 나 자신을 경계 근처에다 아주 위험하게 끌어다놨던 것 같아요."

분명히 이 모든 것에 진실이 있지만, 데이비드 보위가 허풍을 괜찮게 떨 줄 알았다는 것은 절대로 잊어서는 안 된다. 버나드 포크의 뉴스 보드에 포착된, 그리고 페네베이커의 해머스미스 영상 속 백스테이지 장면에 잠깐 나타난 사람은 데이비드 본인이 나중에 「Jazzin' For Blue Jean」에 올려보내는 그런 미친 록의 신이 아니라 관객을 만날 준비를 하면서 담배를 피우는 노련한 프로다. "나는 내 역할을 끝까지 믿는다"라고 포크에게 설명한 이는 의식이 또렷하고 침착한 데이비드다. "하지만 나는 그걸 필사적으로 '연기'하죠. 그게 내 무대를

선보이는 방식이니까요. 소위 말하는 보위의 모든 것의 일부죠. 나는 연기자예요."

한편 자기 파괴를 통한 지기 스타더스트의 마지막 무대를 아주 간단하게 이끈, 전체적으로 더 평범한 이유들도 있다. 당시 외부 일각에서는 세 번째로 계획된 미국 투어가 과연 이루어질 수 있을지에 대한 큰 의구심이 있다는 것을 확인했다. 1972년 첫 미국 일정 당시 RCA 측은 30만 달러 이상의 손해를 봤고, 이에 대해 메인맨 측이 비용을 아끼기로 약속했지만 1973년에 계속된 보위의 순회 홍보 행사에는 수익을 훨씬 초과한 비용이 들었다. 당시 미국에서 데이비드의 싱글들은 아직 골드를 기록하지 못했고, 앨범들도 기껏해야 적당히 팔리는 정도였다(일곱 자리 숫자의 판매고를 올려야 정말 성공했다고 여겨지는 나라에서 보위 최고의 성공작 《Ziggy Stardust》는 6월까지 32만 장밖에 팔리지 않았다). 게다가 1973년 봄에 주도권을 잡은 멜 일버먼이라는 미국 RCA 간부는 일부 동료들과 달리 토니 디프리스의 감언이설에 쉽게 넘어가지 않았다. 여러 번 이어진 열띤 논의 끝에 그는 세 번째 미국 투어를 취소시켰고, 더 작은 규모의 제안은 디프리스가 거절했다. 메인맨 직원 제이미 앤드루스에 따르면, 지기를 "은퇴"시키기로 한 것은 체면을 세우기 위한 조치로서 아주 이성적으로 내려진 결정이었다. "언론을 타기 위한, 더 나아가 우리의 계획을 다시 점검하고 이해하기 위한 방법이었어요."

지기의 죽음에 대한 또 다른 납득할 만한 이유는 데이비드의 끊임없는 창작 욕구에 있다. 최고에 다다랐을 때 그는 가만히 있기를 항상 꺼렸다. "(지기를) 하면서 엄청 재미있었어요." 얼마 지나지 않아 그가 설명했다. "하지만 무대에서 내 퍼포먼스는 정점에 달했고, 무대에 다시 같은 맥락으로 올라갈 수 없다고 느꼈죠. … 내가 하는 것에 내가 지친다면 관객들도 곧 알아봐요." 그는 마음만 지친 게 아니라 육체적으로도 지쳐 있었다. 지기 스타더스트 투어는 7월까지 18개월 동안 이어지고 있었다. "반 정도 지나서 9, 10개월째 접어들었을 때 이미 끝났다는 걸 알았어요." 2002년에 데이비드가 마이클 파킨슨에게 말했다. "그냥 어딘가 다른 데로 움직이고 싶었어요. 내가 만들고 싶은 새로운 음악, 내가 거기에 도입하고 싶은 다른 연극적 요소, 그런 게 있었거든요. 마지막 몇 달 동안 정말 제자리걸음만 하고 있었어요. 끝날 때까지 기다릴 수 없었죠."

그리고 어쨌든 보위가 5월에 영국으로 돌아올 즈음,

그가 1년 전에 볼란과 록시 뮤직과 함께 마련한 토대 위로 통속화된 결과가 차트를 장악하고 있었다. 1972년 12월 〈The Jean Genie〉가 차트에 진입한 바로 그 주에 이미 스트룹스가 〈Lay Down〉으로 12위를 기록했는데, 이 싱글의 B면(혹은 〈Backside〉라는 곡)은 '시기 바러스트 앤드 더 웨일스 프롬 비너스'가 만든 것으로 나와 있었다. 배꼽 빠지게 우습지는 않더라도 이는 보위가 패러디될 만큼 이미 충분히 인정받고 있음을 뜻했다. 1973년 여름에는 위저드, 머드, 수지 콰트로, 스위트, 게리 글리터 등이 구준히 차트를 누볐다. 지기가 은퇴한 주에는 슬레이드의 〈Skweeze Me Pleeze Me〉가 싱글 1위에 올랐고, 3주 후에는 게리 글리터의 키치한 고전 〈I'm The Leader Of The Gang (I Am)〉이 정상에 올라 한 달간 그 자리를 지켰다. 이 모든 아티스트가 아주 즐거운 음반을 만들었고 빠짐없이 「Top Of The Pops」에 출연했지만, 글램 록을 정복하는 동시에 약화시켰다. 훗날 보위는 당시를 이렇게 회상했다. "실제로 그건 상징적인 측면에서 당혹감으로 변해 버렸어요. 그러니까 난 깃털 목도리와 드레스 차림을 한 상태에서 당연히 게리 글리터 같은 이들과 엮이고 싶지 않았던 거죠. 그 사람은 분명 '사기꾼'이었고요. … 우린 그걸 상당히 의식했고, 「메트로폴리스」를 본 적도 없고 크리스토퍼 이셔우드를 들어본 적도 없는 사람들이 실제로 글램 로커가 되는 데 정말 발끈해어요." 늘 한발 앞서 있고자 한 아티스트에게는 정말 움직일 때가 왔던 것이다.

약물이 보위의 변화무쌍한 심리에 일부 영향을 주기 시작했다는 것 또한 거의 확실하다. 그가 1970년대의 남은 기간 자신을 망쳤던 심각한 중독에 빠지기까지는 아직 몇 달이 남아 있었지만, 1973년 여름에 그의 외모는 이미 코카인의 영향을 받은 상태였다. 30년 후에 그는 《Ziggy Stardust》 앨범이 "암페타민이나 스피드처럼 가끔 복용한 알약을 제외하면 약물과 무관하게" 만들어졌다고 회상했다. "지기를 처음 시작했을 때 우리는 정말 흥분돼서 약물이 필요 없었어요. 처음 여덟 달 동안은 정말 재미있다가 그 후에 내가 안 좋아진 거죠. 미국에 가서 진짜 약을 처음 접하고는 전부 안 좋게 변해어요."

마지막으로 예술적 좌절과 메인맨 내부 정치가 각각 부분적으로 야기했던, 보위와 그의 밴드 사이의 악화된 관계에 대한 의문이 있었다. "당시에는 약간 지저분했던 것 같아요." 수년 후에 데이비드는 이렇게 인정했다. "그들은 우리가 하고 있던 걸 계속하길 바랐고, 난 그렇지 않았거든요. 나는 다른 데로 가고 있었고, 그들은 가고 싶어 하지 않았어요. 그들은 제프 벡 커버를 연주하는 데 아주 행복해했죠." 두 번째 미국 투어 기간에는 개인적인 차이들도 고개를 들기 시작했다. 당시 헌신적인 사이언톨로지 신도였던 마이크 가슨은 우디 우드맨시와 가까운 친구가 되었고, 우디는 1973년에 그를 따라 개종했다. 가슨이 스파이더스의 오리지널 멤버 중에서 가장 오래 있었지만, 수년 후에 데이비드는 자신의 피아니스트가 가진 남을 개종시키려는 열의가 "우리에게 한두 가지 문제를 정말로 야기"했다고 인정했다. "그를 (1995년에) 밴드에 다시 들일까 생각했는데, 실제로 그렇게 한 것은 그가 더 이상 사이언톨로지 신도가 아니라는 이야기를 들었기 때문이죠." 1980년대 초반에 사이언톨로지를 버린 가슨은 나중에 이렇게 고백했다. "내가 너무 광적이었던 것 같아요. 내가 조금 밀어 붙였기 때문에 그런 측면에서 몇몇 사람에게는 사과할 필요가 있을 것 같아요. … 난 내가 아는 것을 공유하고 사람들을 돕고 싶었어요. 하지만 그게 자랑스럽지는 않네요."

1973년 2월 두 번째 미국 투어 전날, 그들이 '가슨 더 파슨'이라는 별명을 붙인 사람과 우드맨시와의 우정은 결국 밴드 내부의 엄청난 임금 불평등에 대한 폭로로 이어졌다. 그것은 관련된 모든 이에게 충격으로 다가갔고 론슨, 볼더, 우드맨시는 뉴욕에 도착하자마자 토니 디프리스와 대면해 돈을 더 요구했다. 이에 디프리스는 동의했지만 이미 상처가 남은 후였다. 이제는 스파이더스 내부에 다른 긴장 상태가 생겼다. 볼더와 우드맨시는 1973년 공연에서 다른 뮤지션이 추가된 데 불쾌감을 느꼈다고 한다. 이전에는 응집력 있게 활동한 록 밴드가 이제는 솔로 스타의 백킹 그룹으로 전락했다고 느꼈던 것이다. 2년 후 믹 론슨은 미국에서 한 경험들이 "밴드에게 아주 나쁜 영향을 미쳤다고" 인정했다. "당신이 이야기하길 바라는 어떤 수준에서 보더라도 그렇죠. 난 밴드 안에서의 느낌, 돈, 밴드 안에서의 사람들의 위치에 대해 이야기하는 겁니다. 정말 기분이 나빴어요." 고전적인 분할 정복 전술에 따라 디프리스는 해머스미스 공연으로부터 2주 전에 보위의 은퇴에 대해 론슨에게 경고하면서 그의 솔로 계약을 이미 약속했었다. 론슨은 볼더와 우드맨시에게 이 이야기를 안 하기로 말을 맞췄고, 안젤라 보위는 그들이 급여 분쟁을 일으키면서 자신들의 운명을 결정했다고 믿었다.

결국 보위가 무대를 "영원히" 떠난다는 메인맨의 발

표는 당연히 틀린 것으로 판명되었고, "2-3년 동안" 투어를 하지 않을 것이라는 데이비드의 선언도 마찬가지였다. 3개월 후, 데이비드는 가을 투어를 못 보게 된 미국 관객들을 달래기 위한 조치로서 NBC 텔레비전의 「The 1980 Floor Show」에 출연하게 된다. 그리고 1974년 6월에 'Diamond Dogs' 투어로 미국을 누볐다. 결국 해머스미스 콘서트는 단순히 지기의 마지막 쇼였던 것이다.

마지막 콘서트 다음 날, 메인맨은 리젠트 스트리트의 카페 로열에서 호화로운 뒤풀이 자리를 마련했다. '최후의 만찬'이라고 알려지게 된 이 파티는 메인맨의 전화 교환수들이 모을 수 있는 모든 유명인이 참여한 스타들의 행사였다. 루 리드, 믹 재거와 비앙카 재거, 제프 벡, 바브라 스트라이샌드, 링고 스타, 폴 매카트니와 린다 매카트니, 캣 스티븐스, 룰루, 키스 문, 엘리엇 굴드, 토니 커티스, 브릿 에클랜드, 라이언 오닐, 소니 보노, 스파이크 밀리건, 피터 쿡, 하이월 베넷, 그리고 구디스도 당당하게 모습을 드러냈다. 음악적인 부분은 닥터 존이 책임졌다. 바로 이 파티에서 믹 록은 루 리드에게 키스하는 데이비드의 모습을 보여주고자 하는 유명한 사진을 찍었다. 하지만 가장 기본적으로만 살펴봐도, 분명히 그런 부분은 없는 사진이다. "실제로 내가 그에게 키스를 하고 있진 않아요." 1993년에 데이비드가 말했다. "그걸 잘 보면 나는 그의 귀에 대고 이야기를 하고 있고, 그는 내 귀에 대고 이야기를 하고 있어요. 난 꽤 멀리 있죠. 하지만 언론이 보기에는 키스하기에 충분히 가까운 거리였고, 다들 그걸 인쇄해버렸어요. … 아니에요. 루 리드는 이 세상에서 내가 가장 키스하고 싶지 않은 사람이에요."

파티에는 믹 론슨과 트레버 볼더도 참석했지만, 전날 밤에 예기치 않은 클라이맥스로 비위가 상한 우디 우드맨시는 어디에도 보이지 않았다. 볼더와 론슨은 데이비드의 다음 앨범인 《Pin Ups》로 돌아오지만, 우드맨시는 그렇지 않았다. 이후 스파이더스는 다시는 함께 연주하지 않았다.

보위를 스타덤에 올려놓은 18개월간의 다사다난했던 투어가 끝난 후, 오프닝과 클로징 순서 때 제 발로 찾아오던 유명인 목록은 크게 늘어나 있었다. 하지만 가장 중요한 참석자들은 접대용 스위트룸이 아니라 관객석에서 찾을 수 있을 것이다. 10대 군중 가운데 이름 모를 얼굴들이 어느 날 자신의 성공을 열망하게 되기 때문이

다. 우리는 이미 닐 테넌트와 마크 알몬드의 증언은 들었다. 지기 스타더스트 공연에 참석한 다른 청소년 중에는 홀리 존슨(알몬드와 똑같은 리버풀 공연을 봤지만, 당시에 두 사람은 서로를 몰랐다), 보이 조지(1973년 해든 홀 밖에서 야영을 한 팬들 중 하나였다. 나중에 그는 "앤지가 창문을 열고 '다들 꺼져주지 않겠니?'라고 말했는데, 우리는 황홀해했죠!"라고 그날을 회상했다.), 이언 맥컬로치, 피트 번스, 피트 셸리, 스티븐 모리세이, 이언 커티스, 케이트 부시 등이 있었다. 많은 사람이 보위의 가장 좋았던 시절로 여기는 지기 투어는 미래의 음악을 낳은 강력한 번식지이기도 했다.

THE 1980 FLOOR SHOW
1973년 10월 18일–20일

- 뮤지션: 데이비드 보위(보컬, 기타, 탬버린, 하모니카), 믹 론슨(기타, 백킹 보컬), 트레버 볼더(베이스), 앤슬리 던바(드럼), 마이크 가슨(피아노), 마크 프리쳇(기타), 아바 체리·제이슨 게스(백킹 보컬), 제프리 맥코맥(백킹 보컬, 퍼커션), 마리안느 페이스풀(게스트 보컬)

- 레퍼토리: 1984/Dodo | Sorrow | Everything's Alright | Space Oddity | I Can't Explain | Time | The Jean Genie | I Got You Babe

1973년의 가을 투어를 놓친 미국 관객들을 달랜 것은 NBC의 록 음악 쇼 프로그램 「The Midnight Special」을 위해 특별히 기획된 '라이브' 퍼포먼스였다. 「The 1980 Floor Show」는 스탠 해리스가 연출하고 제작했으며, 런던의 마키 클럽에서 200명의 골수 팬클럽 회원을 관객으로 둔 채 3일간 녹화했고, 《Pin Ups》와 《Diamond Dogs》 사이 변신의 순간을 멋지게 포착해 냈다.

어떤 면에서 쇼의 시각적 요소들은 지기 스타더스트의 일시적인 부활이나 다름없었는데, 당시 데이비드는 지기 스타더스트를 웨스트 엔드로 가져가 완전체 록 뮤지컬로 만들려던 중이었다. 보위는 눈부신 지기 헤어스타일을 한 채 거미줄 의상을 입은 무용단의 보좌를 받았고 프레디 버레티, 야마모토 칸사이, 그리고 오래된 동료 나타샤 코닐로프가 디자인한 새로운 의상들을 선보였다. 의상 중에는 타조 깃털로 장식된 빨간 바스크, 타오

르는 불꽃 문양이 그려진 보디스타킹, 그리고 열쇠 구멍 모티프로 꾸며진 특이한 반(半)리어타드가 있었다. 그 중에서도 마지막 것은 취리히의 나이트클럽 카바레 볼 테르의 영향을 받은 트리스탄 차라의 희극 「La Coeur à Gaz(가스 심장)」의 1923년 프로덕션 사진에서 본 의 상에 다시 영향을 받은 것이었다. "나는 언제나 트리스 탄 차라의 공격적인 무대 의상을 좋아했다." 데이비드는 많은 시간이 지난 뒤 『Moonage Daydream』에 이렇게 썼다. "그리고 결국, 70년대 말 「Saturday Night Live」 에서 그의 성취에 크게 기댄 무대를 세 곡 올릴 수 있었 다." 새 의상 중 가장 논란이 된 것은 어망 모양의 보디 스타킹으로, 금색 라메 원단으로 만들어진 손이 뒤에서 부터 감싸는 형태로 데이비드의 가슴을 움켜쥐고 있었 다. 그의 사타구니를 움켜쥔 세 번째 손은 NBC의 강요 로 떼어냈는데, 의상의 남은 부분이 드러내면 안 되는 부분까지 노출하게 되면서 녹화를 지연시켰을 따름이었 다. 켄 스콧의 회고에 따르면, 의상의 수정에 짜증이 난 보위는 "리테이크를 망치려고 최선을 다했고, 결국에는 두 개의 테이크를 교차 편집해야 했으나 편집을 제대로 하지 못해 최종 버전에서는 티가 났다." 보위는 후일 쇼 가 "최악의 방식으로 촬영됐다"라고 이야기했다.

그런데도, 모든 면에서 「The 1980 Floor Show」는 과거의 영광이 아닌 새로운 관심사를 반영하고 있었다. 선곡은 주로 《Pin Ups》와 《Aladdin Sane》에서 가져온 것이었지만, 가장 중요한 순간은 새로 만들어진 〈1984/ Dodo〉 메들리였는데, 앞으로 나올 보위의 『1984』 재해 석의 예고편이라는 설명이 붙었다. 무용수들의 몸이 이 리저리 선회하다 한 순간씩 쇼의 제목을 만드는 오프닝 시퀀스를 포함한 맷 매톡스의 정교한 안무는, 점점 커져 가던 보위의 무대 예술에 대한 열망을 반영하고 있었다. 실제로 믹 론슨을 비롯한 밴드 멤버들은 퍼포머로서의 보위를 극적으로 연출하기 위해 시각적으로 열외 취급 되었다.

뮤지션들은 상당 부분 《Pin Ups》를 만든 구성원들에 서 이어졌고, 아놀드 콘스의 기타리스트 마크 프리쳇이 추가로 합류했다. 보컬 백킹은 데이비드가 그의 새 여자 친구 아바 체리를 데뷔시키기 위해 결성한 3인조 그룹 애스트러네츠가 맡았다. 데이비드와 아바 체리는 그해 초 뉴욕에서 처음 만났고, 《Pin Ups》 세션 동안 파리에 서 함께 시간을 보냈다. 그때 아바는 파리의 발레 극단 에서 춤을 추고 있었다. 「The 1980 Floor Show」 당시

그녀는 데이비드와 함께 결국은 취소된 애스트러네츠 앨범을 만들고 있었고, 오클리 스트리트에 있던 보위 가 족의 새 보금자리에서 잠깐 동거하기도 했다. 그녀는 이 후 2년간 데이비드의 서클에서 익숙한 인물이 되었다.

쇼의 깜짝 등장인물은 1960년대에 떠오르던 여성 스 타이자 한때 브라이언 존스나 믹 재거의 연인이기도 했 던 마리안느 페이스풀이었다. 수녀복에 머리 가리개까 지 갖춰 등장한 그녀는 데이비드와 함께 멋진 불협화음 으로 소니 앤드 셰어의 〈I Got You Babe〉를 불렀다. 그 녀는 본인의 1964년 히트곡 〈As Tears Go By〉를 포함 해 솔로 넘버 두어 곡도 불렀다. 65분간의 방송을 위한 서포트 밴드는 트록스와 카르멘이었다. 로스앤젤레스 기반의 글램 밴드였던 카르멘의 데뷔 앨범 《Fandangos In Space》는 토니 비스콘티가 제작했던 터였다. 토니 비스콘티와 그의 부인 메리 홉킨은 녹화에 참석했으며, 안젤라와 조위, 라이오넬 바트, 다나 길레스피, 그리고 한때 「Pork」의 퍼포머였던 웨인 카운티도 함께했다. 또 다른 새 얼굴은 아만다 리어였는데, 록시 뮤직의 1973 년 앨범 《For Your Pleasure》의 커버 모델이었고 쇼의 MC를 맡았다. 그녀는 무대에서 "두셴카(Dooshenka)" 로 소개되었으며, 우주 시대의 마를렌 디트리히 같은 스 타일로 쇼를 주관했다. 마리안느 페이스풀이나 아바 체 리와 마찬가지로, 그녀도 그 시기를 즈음해 데이비드와 가까워졌다.

녹화는 10월 18일에 카르멘과 페이스풀의 솔로 무대 로 시작됐다. 보위의 무대 대부분은 다음 날 촬영됐고, 같은 날에 트록스가 무대를 가졌다. 세 대의 카메라의 위치를 바꿔서 다시 찍기 위해 각 넘버는 여러 번 연주 되었다. 세 번째 날이자 마지막 날은 언론이나 관객들 에게 비공개되었고, 타이틀 시퀀스의 안무, 픽업 숏들과 클로즈업, 그리고 근작 싱글 〈Sorrow〉의 정교한 무대 를 촬영했다. 〈Sorrow〉의 무대에서는 무용 극단이 정지 포즈로 있는 동안 머리에 은색 실크해트를 쓴 무용수가 색소폰 솔로를 마임으로 연기했고, 데이비드는 투피스 정장을 입고 나와 아만다 리어를 바라보고 부드럽게 노 래를 불렀다.

NBC는 보위의 의상만 검열한 것이 아니었다. 보위 는 〈Time〉의 '왱킹wanking'을 '스왱킹swanking'으 로 바꾸는 것에 동의했고, 같은 곡의 '젠장goddamn' 과 〈Dodo〉의 '망칠screw'은 나중에 방송에서 편집됐 다. 논란의 여지가 있는 가사를 가진 또 다른 노래인

〈Rock'n'Roll Suicide〉가 온전히 촬영되었으나 완성본에서 편집되었다는 오래된 주장도 존재한다. 그러나 관련된 어떤 기록 영상도 발견된 적이 없다. 그리고 수집가들 사이에서 떠도는 여섯 시간짜리 아웃테이크 모음 비디오에서 흔적을 찾을 수 없다는 사실을 고려하면 이 주장은 의심스러울 수밖에 없다.

「The 1980 Floor Show」는 믹 론슨과 트레버 볼더가 함께한 보위의 마지막 라이브였다. 이 두 명의 스파이더스 멤버는 멤버 교체에도 살아남아 《Pin Ups》 세션까지 함께했다. 마키 클럽에서의 마지막 촬영일에, 보위와 론슨은 함께 분장실에 앉았다. "우리는 그냥 서로 고개를 까딱했고, 그는 쓱 쳐다보더니 뭐라고 중얼거렸어요." 후일 론슨은 회고했다. "그러고 그는 다시 얼굴 분장을 하러 갔죠. 그게 저와 데이비드의 마지막이었어요." 물론, 그렇지는 않았다. 많은 시간이 지난 뒤 그들은 재회해 스튜디오 작업과 라이브를 함께하게 된다.

변화의 기운이 감돌고 있었다. 데이비드가 "넥스트 조세핀 베이커"라고 추켜세우던 아바 체리는, 그의 눈과 귀를 미국의 최신 블랙 뮤직으로 열어주고 있었다. 유럽 미술과 영화에 대한 아만다 리어의 관심 또한 데이비드에게 영향을 끼치고 있었는데, 안 그래도 그는 전년도의 대형 히트 영화 「카바레」로 인해 유럽식 퇴폐미에 관심이 기울고 있던 터였다. 'Ziggy Stardust'와 '1984'의 연극 프로덕션은 결코 구체화되지 못했지만, 대신 만들어진 앨범과 라이브 공연은 이러한 영향을 종합해 조지 오웰의 비전에 합치시켰다.

「The 1980 Floor Show」는 미국에서 1973년 11월 16일에 첫 방영되었다. NBC는 무편집본과 편집본을 모두 방영했지만, 영국에서는 전파를 탄 적이 없다.

'DIAMOND DOGS' 투어
1974년 6월 14일-7월 20일

• 뮤지션: 데이비드 보위 (보컬, 기타), 얼 슬릭(기타), 허비 플라워스(베이스), 토니 뉴먼(드럼), 마이크 가슨(피아노, 멜로트론), 마이클 케이먼(음악 감독, 전자 피아노, 무그, 오보에), 데이비드 샌본(알토 색소폰, 플루트), 리처드 그란도(바리톤 색소폰, 플루트), 파블로 로사리오(퍼커션), 워런 피스·기 안드리사노(백킹 보컬)

• 레퍼토리: 1984 | Rebel Rebel | Moonage Daydream | Sweet Thing | Candidate | Changes | Suffragette City | Aladdin Sane | All The Young Dudes | Cracked Actor | Rock'n Roll With Me | Watch That Man | Drive-In Saturday | Space Oddity | Future Legend | Diamond Dogs | Panic In Detroit | Big Brother | Chant Of The Ever Circling Skeletal Family | Time | The Width Of A Circle | The Jean Genie | Rock'n'Roll Suicide | Knock On Wood | Here Today, Gone Tomorrow

《Diamond Dogs》를 완성했던 1974년 2월 이전에 보위는 이 앨범을 스펙터클한 록 연극으로 만들어 미국 관객들의 넋을 빼놓으려는 계획을 이미 세우고 있었다. "무대에 대한 완전한 그림을 갖고 있어야 해요." 그는 전년도 11월에 이렇게 이야기한 바 있었다. "총체적인 그림이 있어야 해요. 곡을 쓰는 것만으로는 만족이 안 됩니다. 입체적으로 구현하고 싶어요."

처음에는 폐기된 'Ziggy Stardust' 뮤지컬의 무대 콘셉트와 「The 1980 Floor Show」를 확장하려는 논의가 있었으나, 데이비드의 비전은 이미 다른 쪽으로 옮겨간 뒤였다. 그가 최근에 가장 흠모하게 된 대상은 제임스 딘으로, 오클리 스트리트의 집이 딘의 사진으로 장식되어 있었다. 새로운 창작적인 영향 중 주요한 것은 당시 함께하던 아만다 리어였다. 그녀는 살바도르 달리에 대한 관심을 불러일으켰고, 더 중요하게는 보위의 스물일곱 번째 생일인 1974년 1월 8일에 프리츠 랑의 1926년 명작 영화 「메트로폴리스」를 보여주었다. 다음 날 데이비드는 랑에 관한 연구를 가능한 모두 확보하기 위해 런던의 서점을 샅샅이 훑었다. 게오르그 파브스트의 신사실주의 그룹과 「메트로폴리스」의 니체적인 악몽들, 그리고 로베르트 비네의 1919년 고전 「칼리가리 박사의 밀실」 등 독일 표현주의 무성 영화에 대한 그의 관심은 다가오는 공연 콘셉트의 핵심이 되었다. 동화와 프릭쇼의 충돌, 창작 주체가 섬뜩한 인형조종사의 역할을 맡게 되는 꿈과 악몽과 코마 상태에 대한 병적인 집착과 같은 독일 표현주의의 특성들은 보위의 남은 커리어를 그려낸 창작의 팔레트에 빼놓을 수 없는 재료가 된다.

안무가 토니 바질은 이 투어에 대해 논의하기 위해 영국으로 소환된 첫 미국인 중 하나였다. 그녀는 영화 「이지 라이더」와 「잃어버린 전주곡」에 출연했고, 조지 루카스의 「청춘 낙서」에서 안무를 맡은 바 있었다. "우리는 곧바로 죽이 맞았죠." 바질은 길먼 부부에게 이렇게 이야기했다. "우리 둘 다 안무는 그저 스텝에 불과한 게 아니라고 생각했거든요. 한 곡은 연기를, 또 다른

곡은 마임을 기반으로 만들 수 있고, 또 어떤 곡은 스텝 위주로, 어떤 곡은 연출과 안무가 더 많이 들어가게 했죠. 그와 같은 사람과 함께라면 한 가지에 국한될 필요가 없으니까요." 보위는 개별 곡을 어떻게 연출할 것인가에 대한 아이디어를 이미 가지고 있었다. "데이비드는 무용수들의 목에 줄을 묶는 아이디어를 갖고 있었어요." 토니 바질은 제리 홉킨스에게 이렇게 이야기했다. "조심만 하면 가능할 거라고 제가 그에게 이야기하자, 그는 곧바로 코린에게 이렇게 소리쳤죠. '〈Diamond Dogs〉는 다시 하는 것으로!'"

《Tommy》 앨범의 첫 미국 투어, 「지저스 크라이스트 슈퍼스타」의 브로드웨이 공연 등을 맡은 유명 조명감독 줄스 피셔도 데이비드와 공연을 논의했다. "《Diamond Dogs》에는 독일 표현주의 미술과 영화에 대한 그의 이해가 담겨 있었어요." 피셔는 후일 설명했다. "그가 그 이미지를 원했고, 저는 그 영화들을 전부 다 봤죠. … 그는 이렇게 말했어요. '마을이 떠올라요. 「칼리가리 박사의 밀실」에 나오는 것 같은 거예요.'" 피셔는 무대 디자이너 마크 라비츠를 보위에게 소개했는데, 마크는 이렇게 회고했다. "데이비드는 제게 세 가지 힌트를 줬어요. 힘, 뉘른베르크, 그리고 프리츠 랑의 「메트로폴리스」였죠." 라비츠는 보위와의 대화에서 추출된 이미지들을 목록으로 만들었다. "탱크, 터빈, 높은 굴뚝… 게오르게 그로스의 그림 〈ecce homo(이 사람을 보라)〉 드로잉, 그로테스크한 퇴폐미, 형광 튜브 조명… 주립 경찰, 골목, 우리, 감시탑, 철제 대들보, 빔, 알베르트 슈페어." 무대에서 솟아오른 거대한 나치 스타일의 배너를 포함한 라비츠의 첫 디자인은, 세 개의 '힌트'에 대한 덜 직설적인 해석을 원한 데이비드에 의해 거절되었다.

크리스 랭하트가 공동 디자인하고 건설한 'Diamond Dogs' 세트는 이전에 시도된 어떤 록 투어보다도 정교했고, 25만 달러라는 전례 없는 비용이 투입되었다. 「칼리가리 박사의 밀실」의 표현주의적인 디자인에 기반한 거대한 배경에는 악몽에나 나올 법한 헝거 시티의 스카이라인이 들쭉날쭉한 시점으로 표현되었다. 양쪽에는 거대한 알루미늄 마천루가 세워졌고, 그 사이는 이동식 다리로 연결되었는데 공연 동안 위아래로 움직일 것이었다. 초기 형태의 컴퓨터 조종 방식으로 만들어진 유압식 특수 소품들은 하나하나 처음부터 새로 만들어졌다.

1974년 4월 11일, 발매가 임박한 《Diamond Dogs》 앨범의 홍보 활동을 주관하고 투어에 함께할 뮤지션들을 소집하기 위해 보위는 뉴욕에 도착했다. 허비 플라워스, 마이크 가슨과 토니 뉴먼은 《Diamond Dogs》 세션에서부터 그대로 유지되었다. 앨범에서 직접 리드 기타를 연주한 데이비드는 별도의 솔로 기타리스트가 없는 상태였고, 그의 첫 본능적인 선택은 믹 론슨 이전으로 돌아가는 것이었다. 4월에 그는 《Space Oddity》의 기타리스트 키스 크리스마스에게 연락을 취했는데, 데이비드로서는 놀랍게도 그는 곧바로 뉴욕으로 날아왔다. 그곳에서 크리스마스는 그가 크리스토퍼 샌드포드에게 "펠리니의 영화에서 곧바로 튀어나온 것 같았다"라고 설명한 라이프스타일을 맞닥뜨리게 된다. "데이비드는 항상 아밀 나이트레이트(치료제의 일종이나 마약으로도 이용됨)를 했어요. 한 클럽에서는 콘크리트 계단에서 정신을 잃기도 했죠. 떨어지는 그를 제가 붙잡았습니다. … 또 몇 밤이 지난 뒤 스튜디오에서 둘만 리허설을 하고 있을 때였어요. 그는 저를 화장실로 데려가더니, 양날 면도칼을 불쑥 꺼내 커다란 코카인 덩어리를 잘랐어요. 그맘때쯤 저는 투어에 참여하지 않겠다는 결심이 섰죠." 두어 해가 지난 뒤 그들은 잠시 다시 협업을 했고 잘 알려지지 않은 아웃테이크인 〈Both Guns Are Out There〉를 같이 작업했다. 그러나 'Diamond Dogs' 투어는 크리스마스에게 맞는 일이 아니었다.

잠재적인 대체 자원은 빠르게 등장했다. "카를로스라는 엄청난 흑인 친구를 찾았어요." 토드 룬드그렌의 카네기 홀 공연이 끝난 뒤 파티 자리에서 데이비드는 기자들에게 이렇게 이야기했다. 물론 이는, 조만간 보위의 핵심 협력자가 될 예정이었던 카를로스 알로마를 일컫는 것이었다. 둘은 그 며칠 전 RCA의 6번가 스튜디오에서 루루 버전의 〈Can You Hear Me〉의 오버더빙을 레코딩하며 만났는데, 보위는 그에게 곧바로 마음을 빼앗겼다. 그러나 알로마는 세션 일과 밴드 메인 인그리디언트의 공연 수익으로 일주일에 800달러 가까이 벌고 있었다. 토니 디프리스가 제안한 주급 250달러 제안은 성에 차지 않았다. 협상은 결렬됐고 보위 전기에서 알로마의 등장은 그해 말로 미뤄지게 된다.

조각가 오귀스트 로댕에 기초한 신고전주의 발레 공연을 본 이후, 데이비드는 해당 공연의 작곡가인 뉴욕의 키보디스트 마이클 케이먼을 투어의 음악 감독으로 선임한다. 케이먼은 후일 영화음악 작곡가이자 핑크 플로이드의 편곡자로 명성을 얻게 되는데, 본인의 그룹 뉴욕 록 앙상블에서 함께한 색소포니스트 데이비드 샌본

과 리처드 그란도, 퍼커셔니스트 파블로 로사리오, 그리고 얼 슬릭이라는 이름의 젊은 기타리스트를 보위에게 소개했다. 마지막으로, 백킹 보컬리스트 기 안드리사노(케이먼과 발레 공연을 협업한 마고 새핑턴의 남편)와 《Aladdin Sane》의 베테랑 제프리 맥코맥(현재의 활동명은 워런 피스)이 토니 바질이 안무를 만든 세트 피스를 위해 고용되어, 'Dogs'의 역할을 부여받아 무대 위에서 데이비드의 모든 움직임을 그림자처럼 좇게 된다.

밴드와 안무 리허설은 뉴욕 북부에서 4주간 이어졌다. 6월 초에는 포트 체스터의 캐피톨 시어터에서 마크 라비츠의 정교한 무대 세트 위로 이동해 드레스 리허설을 진행했는데, 많은 기술적인 부담 요소들이 드러났고 특히 심각한 무대 사고가 발생하기도 했다. "그렇게 빠르게 상황 판단을 하고 움직이는 사람을 본 적이 없어요." 토니 바질은 회고했다. "(보위가) 위에 있는데 다리가 무너졌어요. 세트 리허설의 첫날이었고 투어가 시작되기 며칠 전이었죠. 다리가 무너지기 시작하자, 그는 다리가 떨어지는 순간을 정확히 계산해 충돌 직전에 공중으로 뛰어올라서 충격을 최소화했죠." 무대 매니저 닉 러시얀은 후일 전기 작가 토니 자네타에게 이렇게 말했다. "기술적인 문제들은 포트 체스터를 떠나는 순간까지 해결되지 않았어요. 데이비드는 물리적으로 큰 위험에 처해 있었고, 감전되거나 죽을 수도 있었죠."

무대 위의 긴장감은 다른 요소들로 인해 심화되었다. 두 명의 백킹 보컬리스트들을 제외하면, 밴드 멤버들은 공연의 대부분을 검은 장막 뒤 업스테이지에 숨겨진 채 보내게 될 것이라고 통보받은 터였다. 여덟 명의 악사와 그들의 드럼 키트, 키보드, 앰프는 헝거 시티의 공상과학 스펙터클에 대한 주의를 분산시킬 것이기 때문이었다. 연주자들은 몇 번 되지 않는 등장을 위해 1940년대 스타일의 맞춤 정장을 입어야 했고, 일부 멤버들은 이 조치를 별로 좋아하지 않았다. 시대 분위기를 맞춰야 한다는 보위의 지령으로 긴 머리를 잘라야 했던 얼 슬릭은, 드러머 토니 뉴먼이 틈만 나면 의상을 사보타주했으며 공연 전에 옷을 갈기갈기 찢어 넝마로 만든 적도 있다고 나중에 회고했다. 또 리허설에서 만들어진 편곡을 벗어나거나 애드리브를 하면 계약에 의해 벌금을 물어야 했는데, 혹자는 이를 폭주하는 록스타식 통제욕의 발로로 이해했으나, 사실은 음향기술적인 고려에 기반한 결정이었다. 정교한 배경 장치들과 치명적으로 육중한 무게추들이 매일 저녁마다 이리저리 날아다니는 상황에서, 오차는 허용되지 않았다. 계획에 없던 몇 마디의 추가 기타 솔로는 심각한 문제를 초래할 수 있었다. 'Diamond Dogs' 투어는 본질적으로 보편적인 록 콘서트보다 뮤지컬 연출에 가까웠다. 그 점은 투어의 커다란 매력이었지만 동시에, 어쩌면, 치명적인 결함이었는지도 모른다.

6월 14일 몬트리올 포럼에서의 개막 공연은 규모와 스펙터클의 측면에서 의심의 여지 없이 대단했다. 〈1984〉 첫 번째 벌스의 말미에 헝거 시티의 조명이 꺼지고 스포트라이트가 데이비드를 비추자, 관객들은 그날 저녁의 첫 번째 충격을 마주했다. 지기 스타더스트가 완전히, 그리고 진정으로 죽은 것이었다. 군데군데 붉은빛이 도는 금발로 염색한 적갈색 머리칼을 제임스 딘 스타일로 쓸어 넘긴 데이비드의 얼굴에는 위장 분장이 없었으며, 그는 프레디 버레티가 디자인한 새 무대 의상 중 처음으로 소개되는 세련된 푸른색 투피스 정장을 걸치고 있었다. 그들의 영웅을 한 해 내내 기다리던, 미국의 관객석을 가득 채운 지기 클론들에게, 이 '헬러윈 잭'으로의 변신은 보위의 변화에 대한 추동성을 처음 맛본 순간이 되었다.

음악도 역시 변화했다. 스파이더스 프롬 마스의 프로토-펑크뿐 아니라, 《Diamond Dogs》 앨범 자체의 지저분한 개라지나 비관적인 신시사이저로부터도 멀어진 것이다. 당시 데이비드가 받아들이기 시작한 펑키(funky)한 흑인 음악 사운드를 끌어오도록 재편곡된 한편, 부조화를 자아내는 빅밴드의 느낌이 어른거렸다. 이는 색소폰, 플루트, 그리고 특히 마이클 케이먼의 구슬픈 오보에로 강조되었다. 결국 새로운 밴드는 록 그룹보다는 종말 이후의 블루스 카바레처럼 들렸다. 특히 〈The Jean Genie〉나 〈Rock'n'Roll Suicide〉를 포함한 몇몇 곡들은 몹시 감상적인 라스베이거스 느낌으로 멋지게 재구축됐다. 이는 충격이되, 멋진 충격이었다. 그러나 진정한 충격은 무대에 있었다.

놀라운 무대 세트는 몇 곡이 지나기 전에 작동을 시작했다. 데이비드는 높은 캣워크 위의 나트륨 가로등 아래에서 벙벙한 트렌치코트를 입고 지탄 담배를 피우며, 'Dogs'들이 신나 뛰어다니는 무대 아래를 바라보며 〈Sweet Thing〉을 불렀다. 〈Aladdin Sane〉에서는 캐릭터의 트레이드마크인 번개가 그려진 막대 달린 가부키 가면을 들고 마임을 했는데, 마천루에서 나오는 불빛이 그를 비췄다. 한편 〈Cracked Actor〉에서 그는 선글라

스를 쓰고 셰익스피어식 더블릿을 입은 채 해골을 어루만지다 그것과 프렌치 키스를 나눴다. 그 와중에 'Dogs'들은 슬레이트를 치며 큐 사인을 주었고, 그의 볼에 분칠을 해주었으며, 사진을 찍거나, 얼굴에 스포트라이트를 비췄다.

무대 오른편 마천루 꼭대기 근처 사무실 창문에 고정된 의자 하나를 유압식 크레인이 지지하고 있었다. 의자에 앉아 나타난 데이비드는 전화기 모양 마이크에 대고 〈Space Oddity〉를 불렀다. 노래가 '발사lift-off' 부분에 가까워지자, 크레인은 관객석 1열부터 6열 위까지 지나가도록 연장되었다. 데이비드가 나중에 기억한 대로, 의자는 "관객들의 머리 위로 40피트 가까이 나아갔고, 준비했던 완벽한 조명 덕분에 크레인의 나머지 부분은 보이지 않았으며, 걸려 있던 사무실 의자만 보였다." 〈Diamond Dogs〉는 보위가 캣워크 위에 올라가 있는 상태에서 시작했는데, 그는 'Dogs'를 조종하는 두 개의 긴 목줄을 손에 쥐고 있었고, 이동식 다리가 바닥까지 내려오는 동안 'Dogs'는 무대를 서성거렸다. 곡의 말미가 되자 관계가 역전되었고, 'Dogs'가 보위를 줄로 꽁꽁 묶었다. 곧바로 〈Panic In Detroit〉가 시작되자 줄이 풀려 복싱 링이 만들어졌고, 데이비드는 빨간 복싱 글러브를 끼고, 보디가드 스튜이 조지가 부채질을 해주는 동안 가상의 상대와 섀도복싱을 하더니 쓰러졌다. 〈Big Brother〉에서 그는 번쩍이는 10피트 높이의 다이아몬드 위에 걸터앉았고 'Dogs'는 그 아래에서 다이아몬드를 공격하고 긁어댔다. 다이아몬드는 다운스테이지로 굴러가고, 열리더니 보위를 잡아먹었다. 그러자 다이아몬드의 양쪽이 떨어져 나갔고 보석으로 장식된 거대한 손이 드러났다. 손가락들이 펼쳐지자 데이비드가 손바닥 안에 웅크리고 있는 모습이 보였고, 그 순간 그는 〈Time〉을 부르기 시작했다. 〈The Width Of A Circle〉은 지기 공연에서 익숙하게 보던 박스에 갇힌 마임을 재현했는데, 인스트루멘털 브레이크 동안 보위가 헝거 시티의 마천루들을 무너뜨리기 시작하면서 급반전으로 이어졌다. 줄스 피셔가 나중에 설명했듯, "마천루들은 찢을 수 있는 신문 인쇄 용지로 만들어져 있었고, 그래서 공연 동안 보위는 타워 중 하나를 기어 올라가서 실제로 부쉈다." 이 극적인 제스처는 초기 몇 번의 공연 이후로 이어지지 못했는데, 데이비드는 이렇게 회고했다. "매일 밤마다 하기에는 너무 비싼 걸로 밝혀졌죠. 그래서 초기 몇 번의 공연에서만 건물들을 부쉈어

요." 〈The Width Of A Circle〉 이후 보위는 'Dogs'에게 끌려가, 〈The Jean Genie〉에 맞춰 길바닥 몸싸움 한 판을 벌였고, 패배한 채 홀로 의자에 앉아 마지막으로 〈Rock'n'Roll Suicide〉를 불렀다.

세트 피스들 사이에는 좀 더 관습적인 순간들도 있었는데, 〈Watch That Man〉과 〈Moonage Daydream〉의 단순한 연주가 그랬다(특히 후자에서는 데이비드가 세트 뒤로 달려가 〈Sweet Thing〉을 위해 위치를 잡는 동안 얼 슬릭이 센터스테이지를 장악해 기타 솔로를 연주하는 일이 허용되었다). 또, 솔로곡 〈Drive-In Saturday〉에서 데이비드는 홀로 바 스툴에 앉아 어쿠스틱 기타를 연주했고, 그동안 'Dogs'는 한쪽에 앉아 팝콘을 먹었다. 그것을 제외하면 공연은 마지막 한 음까지 극적으로 연출되었다. 〈Rock'n'Roll Suicide〉 이후 앙코르곡은 없었고, 무대 인사조차 없었다. 대신 방송 시스템이 "데이비드 보위는 이미 공연장을 떠났습니다"라는 공지를 알렸다.

비평은 환희로 가득했다. 토론토의 한 비평가는 개막 콘서트를 "내가 본 가장 스펙터클한 록 공연"으로 묘사했고, 『위니페그 프리 프레스』는 공연을 "독특하고 빼어났다"라고 칭송했다. 『오웬 사운드 선-타임스』는 보위의 "완벽한, 정교하게 연마된 쇼맨십"을 칭찬했고, 『멜로디 메이커』는 영국의 독자들에게 이렇게 알렸다. "(보위의) 멀리 내다보는 상상력이 시대를 몇 년 앞서가는 현대 음악과 연극의 결합을 창조해냈다. … 록 시어터의 완전한 신기원이며, 내가 록에서 만난 가장 독창적인 스펙터클이다."

그러나, 공연의 첫 달에는 문제가 있었다. 기술적인 부담 사항들이 너무 컸다. 개막 공연 날 무대 배경을 세우는 데 32시간이 걸리자, 이후에는 15명의 지방 공연 매니저에, 각 공연 현장에서 고용된 20명짜리 팀이 보충되었다. 그런데도 기계적인 문제가 발생했다. 초기 공연 중 하루는 크레인이 오작동해서, 데이비드는 어쩔 수 없이 이어지는 대여섯 곡을 공중에 매달린 채 불러야 했다. 플로리다 탬파로 가는 길에는 벌 한 마리가 화물트럭의 운전석으로 들어가 운전사를 쏘아서 트럭이 길 밖으로 튕겨 나가 늪에 빠졌다. 이 위기는 공연의 아나운서가 이렇게 공지함으로써 전화위복이 될 수 있었다. "신사 숙녀 여러분, 좋은 저녁입니다. 여러분이 오늘 밤 보게 될 공연은 저희가 계획한 것과 다른 공연입니다. 불운한 교통사고로 인해, 무대 장치, 의상, 조명 기기

절반이 이곳에서 북쪽으로 15마일 떨어진 곳의 늪에 잠겨 있습니다. 오늘 밤의 공연을 취소하자는 제안이 있었으나, 데이비드 보위가 이를 거절했습니다." 공지를 환영한 환호는, 20분간의 기립박수와 투어 전체의 유일한 앙코르 무대로 이어진 멋진 공연을 예고하는 것이었다.

그러나 백스테이지에서는 긴장감이 고조되고 있었다. 밴드 멤버들은 리허설을 지배하던 협력적이고 친밀한 분위기가 여정 도중에 서서히 증발했다고 이야기했다. 다툼거리 하나는 무대 배경 뒤에 가려지는 것에 대한 밴드의 분개심이었다. "그들은 계속 '우린 이 빌어먹을 스크린 뒤에서 연주하고 싶지 않다고!'라고 말했어요." 데이비드가 2년 뒤에 이야기했다. "그리고 난 이렇게 말했죠. '음, 그래야 해. 왜냐하면 너희를 위한 부분이 없거든. 난 사람들이 너희가 연주하는 모습을 보게 하고 싶지 않아. 왜냐면 베이스 앰프가 중간에 박혀 있으면 길거리처럼 보이지 않잖아.' 그러나 그 부분을 설득시키는 것은 아주 어려웠어요." 두 등급으로 나눠진 숙박 방식도 갈등을 야기했다. 데이비드, 디프리스 및 선별된 무리가 디럭스 호텔 스위트룸에서 지내는 동안, 밴드의 나머지는 홀리데이 인으로 보내졌다. 와중에 토니 마스치아의 합류로 데이비드의 개인 수행원은 규모가 늘어났다. 토니는 브롱크스 출신의 이탈리아인이자 록키 마르시아노의 예전 스파링 파트너였다. 그는 스튜이 조지의 보안 업무를 지원했고 데이비드의 리무진을 몰았다. 그는 메인맨의 해체 이후에도 오랫동안 보위의 급여대상자 명단에 남게 될 것이었다.

『멜로디 메이커』 리뷰에서 크리스 찰스워스는 보위의 무대 위 모습을 평가하며 그가 지기 공연 당시의 잘 구축된 친밀성을 완전히 잃었다고 말했다. "그는 단 한 번도 관객에게 말을 걸지 않았고, 그들의 존재를 암시하지도 않았다. 그저 기이한 웃음을 지을 뿐이었다." 그는 이렇게 썼고, 그 결과로 보위가 "완전한 오만함"으로 가득 찬 "어떤 마술적인 존재"처럼 보였다고 덧붙였다. 이는 의도된 극적 효과였지만, 무대 아래까지 데이비드를 쫓아오기 시작한 것 같기는 했다. 후일 스스로도 단정지었듯이, 코카인은 그의 성격에 큰 변화를 가져왔다. 아바 체리는 길먼 부부에게 이렇게 설명했다. "처음 만났을 때 데이비드는 약을 안 했어요. 제가 처음 영국에 갔을 때만 하더라도 대마초도 거의 안 피우는 사람이었어요. 성격도 전반적으로 달랐어요. 친절하고 착하고 사랑스러웠어요. 전 그를 많이 사랑했죠. 우리가 미국으로 건너

가니까, 사람들이 투어에 코카인을 엄청 들고 나타나더군요. 결국 당연히 다 같이 하게 됐어요. 그런데 데이비드는 좀 더 극단적인 성격의 소유자여서, 받아들이는 정도가 다른 사람들보다 훨씬 컸어요. 그때부터 그는 가끔 다른 사람이 되기 시작했죠. 그게 데이비드의 음악이나 음악을 만드는 방식에 영향을 끼치지는 않았지만, 사람들을 어떻게 대하는지에는 영향을 주었어요. 그를 진심으로 좋아하고 아꼈던, 사람들에게요." 마이클 케이먼은 이렇게 이야기했다. "그는 한순간 이야기 나누기 좋고 같이 놀기 좋은 착하고 친절한 친구였다가, 바로 다음 순간에 눈빛만으로 누구를 죽일 것 같은 사람이 되어 있었죠. 그렇게 갑자기 변하곤 했어요." 기분의 변화와 함께, 중독이 끼치는 악영향의 물리적인 증거도 등장했다. 코카인이 식욕을 억제하고 수분을 앗아감에 따라, 안 그래도 마른 골격의 소유자였던 데이비드는 투어 동안 극단적으로 앙상해져 갔다.

투어의 말미를 지켜본 안젤라 보위에 따르면, 코카인은 무대 위에서도 데이비드에게 영향을 끼쳤다. 그녀는 회고록에서 당시 그의 퍼포먼스에 대해 이렇게 썼다. "기복이 있었다. 코카인이 잘 받는 어떤 때에는 멋졌다. … 다른 때에는… 큐 사인을 놓쳤고 다음에 뭘 해야 하는지를 잊는 등 수많은 방식으로 일을 망쳤다." 그러면서도, 그녀는 이렇게 인정했다. "그의 목소리는 단단함을 유지했고", "공연은 끝내줬다."

허비 플라워스가 《David Live》 앨범의 급여에 관한 밴드의 반란을 이끌면서, 사태는 더욱 악화되었다. 밴드는 공연의 어떤 레코딩에 대해서도 고지받은 바가 없는 상태였다. 얼 슬릭에 따르면, 그들이 레코딩을 처음 인지한 것은 필라델피아 공연의 사운드 체크에서 "모든 곳에 추가 마이크가 설치된 것"을 확인했을 때였다. 밴드는 플라워스를 대변인으로 내세웠다. "데이비드가 제게 'Diamond Dogs' 투어를 같이하자고 한 건 투어가 아주아주 길어질 거라, 가깝게 지낼 누군가가 필요했기 때문이었을지도 모르겠어요." 플라워스는 제리 홉킨스에게 이렇게 이야기했다. "실제로 우리는 한동안 잘 지냈어요. 연공서열에 따라 제가 일종의 뮤지션 조합 대표가 되기 전까지는요. 라이브 앨범을 레코딩한다고 듣고 나서는 제가 데이비드에 맞섰죠."

"허비는 머리끝까지 화가 났어요." 마이크 가슨은 회고했다. "'어떻게 우리 허락도 안 받고 이럴 수가 있어? 어째서 우리한테는 돈 한 푼 안 주고? 어떻게 계약도 안

하고? 우리 이거 하면 안 돼!' 우리는 돈을 받지 않는다면 그날 밤 무대에 오르지 않겠다는 것에 동의했죠."

첫 필라델피아 공연의 한 시간 전, 데이비드의 드레싱룸에서 그들은 대면했다. 노조 요율에 따라 라이브 앨범에 대해 각자에게 70달러씩 지급하겠다는 토니 디프리스의 제안을, 플라워스는 거절했다. 대신 플라워스는 인당 5천 달러를 요구했는데, 이는 기분이 상한 뮤지션들이 미리 합의한 숫자였다. 긴장은 고조됐다. 데이비드가 플라워스에게 의자를 던졌다는 설도 있지만, 스튜이 조지는 부인했다. "그는 의자를 걷어찼고 그건 반대쪽으로 날아갔어요." 그는 길먼 부부에게 이야기했다. "누구를 향한 게 아니었어요. 데이비드는 누구와도 몸싸움을 할 사람이 아니에요."

그날의 승리자는 뮤지션들이었다. 디프리스는 뮤지션들에게 5천 달러씩 지급한다는 계약서에 억지로 서명해야 했다. 물론, 메인맨의 고전적인 방식에 따라, 법적인 절차를 밟은 뒤 2년 뒤에 지급한다는 조건이 붙었다. 필라델피아 공연은 한 시간 지연되었고 무대 위의 공기는 가라앉아 있었지만, 어떤 이들은 그 점 때문에 공연이 나아졌다고 여겼다. "무대에 올라갔을 때", 플라워스는 이렇게 회고했다. "밴드에서 느껴지는 자유로움이 아주 환상적이었어요!"

이 사태 이전부터, 토니 디프리스와 보위의 관계는 빠르게 악화되고 있었다. 데이비드가 과대망상을 앓았다고 해도, 본인이 톰 파커 대령(*엘비스 프레슬리의 스타덤에 기여한 전설적인 매니저—옮긴이 주)인 줄 알며 환상 속에 살고 있는 그의 매니저와 비교하면 아무것도 아니었을 것이다. 디프리스는 이제 데이비드에게조차 냉담하고 불친절했다. 그동안 그는 스위스 은행 계좌를 만들고 재산을 금이나 선물 시장으로 옮기고 있었다. 와중에, 데이비드는 마침내 본인이 스스로를 얼마나 착취당하도록 내버려두었는지 깨닫기 시작했다. 그는 스스로가 회사의 50퍼센트를 소유하고 있다고 오해하고 있었으나, 'Diamond Dogs' 투어가 진행되며 디프리스와의 계약이 진짜로 뜻하는 바를 이해했다. 보위는 메인맨의 지분을 전혀 갖고 있지 않았다. 또 디프리스가 보위 수입의 50퍼센트를 주머니에 넣는 동안, 그는 남은 50퍼센트에서 '모든 회사 지출을 제한' 수익을 수령하고 있었다. 실질적으로 디프리스가 더 이상 바랄 게 없는 조건이었다. "공연 프로모터들이 데이비드에게 이야기를 해주기 시작했죠. 그가 얼마를 벌고 있는지를요." 아

바 체리가 회고했다. "숫자를 들은 데이비드는 깜짝 놀랐어요. 전혀 모르고 있었으니까요." 보위는 투어가 크게 손해를 보고 있으며, 매일 밤마다 메꾸어야 하는 금액이 늘어나는데 매표 수익으로 감당이 안 되어서 본인의 사비를 쓰고 있음을 이미 잘 인지하고 있었다. 투어 유지비를 대기 위해 리처드 해리스의 런던 사저를 구입하려던 계획도 취소했던 터였다. 이제 보위가 메인맨의 진실을 알게 되었으므로, 디프리스의 처지는 위태로워질 수밖에 없었다.

필라델피아 콘서트 즈음엔 빡빡했던 각본이 충분히 느슨해져서, 세트리스트에 변화를 줄 만큼 여유가 생겼다. 〈Knock On Wood〉가 〈Drive-In Saturday〉를 대체했고, 오하이오 플레이어스 커버곡 〈Here Today, Gone Tomorrow〉도 연주되었다. 그런데도 여전히 데이비드는 즉흥성이 없는 공연에 빠르게 지루함을 느끼고 있었다.

'Diamond Dogs' 투어는 영국에 상륙하지 못했다. 그 결정이 수반할 막대한 비용에 따른 결과였다. 원래 토니 디프리스는 영국의 프로모터들에게 공연을 판매하려 했고, 웸블리 엠파이어 풀에서 1974년 가을에 9일간 공연하는 계획이 잠시 고려되었으나, 필수경비를 회수하기 위해서는 티켓 가격이 7파운드라는 엄두도 못 낼 선에서 시작되어야 했다. 당시로서는 전례 없는 금액이었다.

짧은 공연 기간에도 'Diamond Dogs' 투어는 전설로 남았다. 이 투어는 그와 같은 유형의 록 스펙터클의 첫 사례였으며, 공연장 무대 위에서 무엇이 가능한가에 대한 기대치를 재정의했다. 이처럼 최고 수준의 공연 디자이너들이 록 투어를 보좌한 것은 처음 있는 일이었고, 크레인이나 유압식 브리지와 같은 공연의 많은 혁신들이 이 투어 이후로 보편화되었다. 1976년 줄스 피셔는 롤링 스톤스에게 고용되어 유사하게 야심 찬 세트 디자인을 의뢰받는다("그들은 보위와 같은 무대 연출을 감당하지 못했죠."). 같은 해에 마크 라비츠는 키스의 'Destroyer' 투어를 디자인함으로써 불꽃장치로 점철된 스타디움 오락물의 시대로 우리를 인도했다.

장르를 정의 내린 연극성을 통해, 이 투어는 많은 측면에서 성취를 거두었다. 안젤라 보위는 나중에 이렇게 적었다. "'Diamond Dogs'에 대적할 만한 뭔가가 있었다고 생각하지 않는다. 돈과 노력의 투입이 눈에 띈 더 큰 공연은 꽤 있었다. 그러나 그중 어느 것도 이만큼 눈

부시지는 못했다. 이 정도의 의미를 가지려고 하지 않았고, 의미를 이만큼 잘 전달하지도 못했다." 토니 바질은 이렇게 평했다. "내가 본 최고의 무대였고, 내가 본 가장 뛰어난 록 공연이었다. … 경이로운 공연이었고 데이비드는 그야말로 대단했다." 토니 비스콘티는 공연을 이렇게 설명했다. "데이비드가 무대에서 한 가장 뛰어난 것들 중 하나." 투어의 코디네이터 프랜 필러스도르프는 길먼 부부에게 이렇게 말했다. "(보위는) 주디 갈란드처럼 무대를 휘어잡았어요. … 완벽한 쇼맨이었죠. 공연장 안에는 수천 명의 사람이 소리를 지르고 있었고, 45피트짜리 무대를 배경으로 공연을 펼쳤는데, 무대가 완전히 그의 것이었죠." 보위 본인은 1993년에 이렇게 회고했다. "그 투어는 정말, 믿을 수 없을 만큼 머리가 아픈 일이었어요. 그러나 멋진 일이기도 했죠. 연극적인 로큰롤 공연으로서 납득할 수 있을 만한 첫 사례였습니다. 많은 사람이 그보다 뛰어난 공연은 없었다고 여기죠. … 뭔가 달랐죠. 진짜로요."

그렇긴 해도, 미적인 차원에서도 공연의 약점은 존재했다. 최상급 연주자들을 밴드로 고용함으로써 《Diamond Dogs》 곡들이 조금은 어색하게 해석되었던 것이다. 보편적인 기준을 따르자면, 그들은 어느 모로 보나 보위가 고용했던 라이브 밴드 중 가장 뛰어났다. 연주력의 관점에서 그들의 퍼포먼스는 문제 삼기가 불가능한 수준이었다. 그러나 보위는 1997년에 이렇게 회고했다. "원곡의 몇 소절은 내 기교의 부족으로 거의 프로토-펑크처럼 들렸다. 그러나 그들이 곡을 무대 위로 가지고 가자 곡은 아주 음악가적으로 연주되었다. 그래서 뭔가가 사라진 느낌이었다. 앨범에는 자신을 스스로 극복하려고 애쓰던 내 강박이 담겨 있었다. 그러나 당시의 공연을 들으면 그 지점이 실종되어 있다. … 그들은 연주를 과도하게 잘했고 너무 매끈하게 해냈다. 그러니 내 입장에서, 《Diamond Dogs》는 단 한 번도 무대 위에서 제대로, 적어도 앨범이 가진 감성을 갖고 제대로 연주된 적은 없는 것이다."

원형의 'Diamond Dogs' 투어는 7월 19일과 20일 뉴욕 매디슨 스퀘어 가든에서의 2회 공연을 끝으로 해산했다. 관객 수요가 늘어 좀 더 작은 규모의 라디오 시티 뮤직 홀에서 옮겨 간 곳이었다. 매디슨 스퀘어 가든을 대여했던 링링 브러더스 서커스가 아직 적하지를 비우는 중이었다. 코끼리와 호랑이들은 백스테이지의 어색한 분위기와 잘 어울렸다. 이후 6주간의 휴식을 갖고 투어는 9월에 재소집되었다. 그사이 데이비드와 매니저의 관계는 더 나빠져 있었고, 코카인 중독은 위험할 정도로 통제를 벗어나 있었으며, 그는 필라델피아로 돌아가 《Young Americans》의 레코딩을 시작한 뒤였다. 모든 게 아주 달라질 것이 분명했다.

'SOUL' 투어
1974년 9월 2일-12월 1일

• 뮤지션: 데이비드 보위(보컬, 기타, 하모니카), 얼 슬릭(기타), 카를로스 알로마(기타), 마이크 가슨(피아노, 멜로트론), 데이비드 샌본(알토 색소폰, 플루트), 리처드 그란도(바리톤 색소폰, 플루트), 파블로 로사리오(퍼커션), 워렌 피스·앤서니 힌튼·루더 밴드로스·아바 체리·다이앤 서믈러(백킹 보컬); 추가로 9월 한정: 마이클 케이먼(음악 감독, 전자 피아노, 무그, 오보에), 기 안드리사노(백킹 보컬), 더그 런치(베이스), 그렉 엔리코(드럼); 추가로 10월-12월 한정: 에미르 크사산(베이스), 데니스 데이비스(드럼), 로빈 클락(백킹 보컬)

• 레퍼토리: 1984 | Rebel Rebel | Moonage Daydream | Sweet Thing | Candidate | Changes | Suffragette City | Aladdin Sane | All The Young Dudes | Cracked Actor | Rock'n Roll With Me | Knock On Wood | Young Americans | It's Gonna Be Me | Space Oddity | Future Legend | Diamond Dogs | Big Brother | Time | The Jean Genie | Rock'n'Roll Suicide | John, I'm Only Dancing (Again) | Sorrow | Can You Hear Me | Somebody Up There Likes Me | Foot Stomping | Panic In Detroit | Win

보위의 1974년 가을 공연들은 공식적으로는 'Diamond Dogs' 콘서트의 연장선상에 있었지만 무대 연출, 참여 인원, 그리고 세트리스트가 크게 바뀌어서 하나의 독립된 투어로 변모했다. 'Diamond Dogs' 콘서트와 데이비드의 새 필라델피아식 사운드의 하이브리드가 된 결과물은 어떤 때엔 'Philly Dogs' 투어로 불렸지만, 'Soul' 투어가 더 보편적인 별칭으로 자리 잡았다.

1974년 8월에 《Young Americans》의 상당 부분을 시그마 사운드 스튜디오에서 녹음한 데이비드는 새로운 작업물을 어서 무대에서 선보이고 싶어 했다. 9월 2일부터 8일까지 개최된 로스앤젤레스 유니버설 앰피시어터에서의 개막 공연에서는 〈Diamond Dogs〉의 정교한 무대 효과들을 여전히 확인할 수 있었다. 그러나 이

는 서부의 관객들도 무대 연출을 확인할 기회가 있어야 한다고 고집했던 토니 디프리스의 말을 억지로 들어준 것에 불과했다. 또 앨런 옌톱의 다큐멘터리 「Cracked Actor」를 위해 데이비드를 뒤쫓고 있던 BBC 팀을 위한 최선의 배려라는 문제도 있었다. 그들이 공연 실황 시퀀스를 로스앤젤레스에서 촬영했기 때문이다. 그러나 레퍼토리에는 이미 변화가 있었다. 대형 무대 연출이 들어간 곡들은 온전히 남았지만, 느슨한 안무 곡들인 〈Watch That Man〉, 〈Drive-In Saturday〉, 〈The Width Of A Circle〉, 그리고 〈Panic In Detroit〉는 삭제되었다. 그 자리를 차지한 것은 필라델피아에서 새로 녹음된 〈Young Americans〉, 〈It's Gonna Be Me〉, 그리고 〈John, I'm Only Dancing (Again)〉 세 곡이었다.

라인업에도 변화가 있었는데, 《Young Americans》 앨범으로 새로운 피가 수혈된 데다가 'Diamond Dogs' 투어에서 낙오자가 발생했기 때문이다. 6월 말에 베이시스트 허비 플라워스는 모든 것에 질려 영국으로 귀국했다. "투어의 남은 절반까지 했으면, 전 죽었을 거예요." 그는 제리 홉킨스에게 이야기했다. "무사히 집에 돌아가자 아내가 제게 말했죠. '이거 한 번만 더하면, 나 당신 떠날 거야.'" 한편 토니 뉴먼은 조지 해리슨과의 작업을 위해 떠났다. 이 둘은 산타나에게서 빌려온 베이시스트 더그 런치, 그리고 슬라이 앤드 더 패밀리 스톤의 전 멤버인 퍼커셔니스트 그렉 엔리코로 임시 대체되었다. 《Young Americans》의 기타리스트 카를로스 알로마는 이제 보위 밴드에서의 라이브 데뷔를 맞게 되었다(그럼으로써 할렘 아폴로의 하우스 밴드에는 공석이 생겼는데, 멋진 운명의 장난으로 그 자리는 나일 로저스라는 이름의 젊은 무명 기타리스트가 차지하게 되었다). 'Diamond Dogs' 투어 연주자 얼 슬릭과 마이클 케이먼은 둘 다 시그마 세션에서 연주하지 않았지만 복귀해서 각각 리드 기타와 키보드를 맡았다. 백킹 보컬의 수는 늘어나서 앤서니 힌튼, 루더 밴드로스, 아바 체리와 다이앤 서믈러가 합류했다.

로스앤젤레스 공연은 연예계의 인기 이벤트였고, 다이애나 로스, 베트 미들러, 잭슨 파이브, 이기 팝, 테이텀 오닐, 라켈 웰치(들리는 바로는 당시 메인맨의 매니지먼트 계약 제안을 고려 중이었는데, 계약사항에는 다나 길레스피 제작의 앨범 한 장이 포함되었으나 슬프게도 실현되지 못했다), 그리고 데이비드가 잠시 캘리포니아를 방문했을 때 친구가 된 엘리자베스 테일러가 참석했

다. 1974년 9월에 보위가 존 레넌을 소개받은 곳이 바로 테일러의 비벌리힐스 자택이었는데, 존 레넌은 몇 달 뒤 《Young Americans》 앨범에다 본인의 재능을 보태게 된다. 로스앤젤레스 공연에 왔던 또 다른 이로는 데이비드의 오랜 친구 마크 볼란이 있었는데, 당시 그의 인기는 이미 절정을 지난 때였다. 16세였던 마이클 잭슨은 앰피시어터에서의 공연을 여러 번 관람했으며, 공연의 마임 부분에 매료되었다고 전해진다. 이 점을 염두에 두면 다큐멘터리 「Cracked Actor」에서도 확인할 수 있는 보위의 'Aladdin Sane' 마임 루틴을 문워크의 직계 조상이 아닌 다른 것이라고 보기도 어려워진다.

『로스앤젤레스 타임스』는 개막 공연이 "경탄할 만큼 흥미로우며", 데이비드를 "눈부시다. 대단한 스타일과 능력을 갖춘 퍼포머"라고 격찬했다. 유니버설 앰피시어터에서 일주일간 머물고 산 디에고, 투손, 피닉스에서 몇 번의 공연을 가진 뒤 투어는 3주간의 공백을 맞았다. 한 프로모터가 토니 디프리스의 금액적인 요구 조건을 거부했기 때문이다(믿기 어렵지만 1974년 당시에는 90대 10으로 메인맨이 90을 가져가는 경우가 잦았다). 데이비드는 즉각 이 기간을 쇼를 머리부터 발끝까지 재단장할 기회로 삼았다. 'Diamond Dogs' 무대 세트는 폐기되었고, 보관비용을 면하기 위해 필라델피아의 한 학교에 기증되었다. 이후 로스앤젤레스에서 가진 리허설에서 보위는 밴드 전체가 한눈에 들어오도록 서서 연주하는 직설적인 방식으로 공연을 재편성했다. 연극성을 위해 유일하게 양보한 부분은 하얀 배경막으로, 단순한 패턴의 빛과 색깔이 그 위에 투사됐다. 좀 더 큰 공연장에서는 공연 자체의 라이브 영상이 배경막에 송출되기도 했다. 이제 더 많은 곡에서 어쿠스틱 기타를 둘러메게 된 데이비드는 반짝이는 스테인리스 스틸 단상 위에서 노래했고, 백킹 싱어들도 별도의 단상 위에 고정됐다. 의상도 바뀌어서, 'Diamond Dogs' 의상들이 테이퍼링된 주트슈트와 승마바지로 발전적으로 계승됐다. 역시 프레디 버레티가 디자인했는데, 제임스 딘과 프랭크 시나트라 착장의 조합에 기반한 것이었다. 이 'Soul' 투어의 무대 의상은 친구 버레티와의 마지막 협업으로 남았다. 그는 불행히도 2001년 5월 파리에서 49세의 나이로 사망했다.

무대 배경을 버리게 되면서 레퍼토리도 전면적인 변화를 맞았다. 〈Sweet Thing〉, 〈Aladdin Sane〉, 〈All The Young Dudes〉, 〈Cracked Actor〉, 〈Big Brother〉,

〈Time〉 등 세트에 의존하는 넘버들이 모두 빠졌다. 〈Space Oddity〉는 남았고 〈Panic In Detroit〉가 돌아왔는데, 둘 다 복잡한 루틴은 삭제되었다. 새롭게 추가된 곡들로는 〈Sorrow〉, 〈Can You Hear Me〉, 〈Somebody Up There Likes Me〉, 그리고 플레어스의 〈Foot Stomping〉의 활기찬 커버가 있었다. 미완성 상태였던 〈Win〉은 투어의 막바지에 레퍼토리에 포함된다.

이 모든 변화에는 이중적인 이유가 있었다. 우선 'Diamond Dogs' 투어의 무대 연출은 모든 관계자에게 거의 견디기 힘든 수준의 부담으로 작용했다. 데이비드는 무대 장치를 재정적인 면뿐 아니라 창작적으로도 짐으로 여기기 시작했다. 두 번째로 더 강력한 이유는 그가 《Diamond Dogs》에 질렸고 그의 새로운 음악과 사랑에 빠졌다는 것이다. "그걸 갖고 미국 전체를 돌아야 했는데요." 그는 1978년에 회고했다. "로스앤젤레스만 갔는데도 지루해 죽을 지경이었어요. 그래서 세트를 모두 버리고 완전히 새로운 공연을 갖고 돌아왔죠. … 그 화려한 세트를 갖고 전체 공연을 팔기로 되어 있었는데, 아이들이 막상 오면 세트고 뭐고 아무것도 없고, 제가 소울 음악을 부르고 있었죠!"

9월의 공연들을 메꾼 이후 더그 런치와 그렉 엔리코가 떠났고, 음악 감독 자리를 마이크 가슨에게 빼앗긴 키보디스트 마이클 케이먼도 밴드를 그만뒀다. 백킹 보컬리스트 기 안드리사노는 무대에서는 내려왔으나 안무가이자 MC로서 투어에 잔류했다. 그들을 대신해 새로운 피가 수혈됐다. 카를로스 알로마의 밴드 메인 인 그리디언트 출신의 베이시스트 에미르 크사산, 《Young Americans》 백킹 보컬리스트(그리고 알로마의 아내) 로빈 클라크, 그리고 70년대 내내 보위 리듬 섹션의 대들보로 남은 뉴욕의 드러머 데니스 데이비스가 그들이었다. 도합 세 번의 투어, 일곱 장의 앨범에 참여했음을 고려하면, 데이비스는 보위의 모든 협업자 중 가장 마땅한 인정을 받지 못한 경우일 것이다(그는 혁명적인 퍼커션 실험으로 록의 역사에 남은 《Low》에도 참여했다). "데니스는 모든 것에 열려 있었어요." 오랜 시간이 지난 뒤 데이비드는 말했다. "새로운 걸 시도하는 면에 있어서는 거의 파티광 같았죠. … 찰리 밍거스의 공연에서 폴리에틸렌 튜브를 드럼에 꽂아 공기를 빨아들였다 뱉으며 압력을 조절해가며 연주하는 걸 봤다고 그에게 말한 적이 있어요. 데니스는 바로 다음 날 그 물건을 사러 갔더군요. 데니스는 미친 사람이고, 완전 괴짜이지

만, 모든 것에 대한 본인만의 생각이 있었고, 모든 종류의 변화구를 구사할 줄 알았죠."

이제 마이크 가슨 밴드로 불리게 된 그들은, 각 공연을 일련의 소울 넘버들로 열었는데, 리드 보컬은 백킹 싱어들이 맡았다. 선곡에는 〈Love Train〉, 〈You Keep Me Hangin' On〉, 〈I'm In The Mood For Love〉(아바 체리가 불렀다), 〈Funky Music (Is A Part Of Me)〉(루더 밴드로스가 불렀다), 〈Stormy Monday〉(가슨의 피아노에 걸터앉아 워런 피스가 불렀다), 그리고 마지막으로 보위 본인의 곡 〈Memory Of A Free Festival〉의 소울 버전이 포함됐다. 메인 세트리스트는 이제 주로 〈Rebel Rebel〉이나 〈Space Oddity〉로 시작됐다.

새로운 공연은 10월 5일 세인트 폴 시빅 센터에서 포문을 열었고, 이어지는 4주간 미국의 중부를 순회했으며, 이어 뉴욕의 라디오 시티 뮤직 홀에서 7일간이나 전속 공연을 하게 됐다. 전속 공연의 첫 이틀은, 공연이 모두 매진되자 디프리스에 의해 추가된 것이었다. 그러나 불행히도 추가 공연들의 매표 실적은 저조했다(메인맨의 근거 없는 자신감의 또 다른 일면이었다. 라디오 시티에서 7일간의 연속 공연을 모두 매진시키겠다는 희망을 가질 수 있는 아티스트 자체가 몇 되지 않는다). 결과적으로 보위는 반쯤 빈 공연장에서 뉴욕의 언론을 앞에 두고 공연을 개막해야 했고, 언론의 반응은 냉담했다. 『뉴욕 타임스』는 데이비드가 "연기할 루틴이 없어 어색하고 부끄러워 보였고, 목이 쉬어 있었다"라고 평했다. 『뉴욕 포스트』는 공연을 "종이로 만든, 속이 빈 촌스러운 생일 케이크에 비유했으며, 『주 월드』는 공연을 "재앙… 라스베이거스에서의 힘든 하룻밤 같았다. … 어느 모로 보나 특색 없었다"라고 비난했다. 『크림』의 레스터 뱅스는 1970년대 당시 보위에 대한 미국 비평가들의 전형적인 태도를 보여주었는데, 방향을 바꾸는 아티스트의 수준 자체를 불신하는 게 그것이었다. 상냥하게도 데이비드를 "허연 얼굴에 덧니 난 조그만 춤꾼"으로 지칭한 뱅스는, 공연을 "패러디의 패러디"로 여겼고, 이렇게 덧붙였다. "제리 루이스만큼이나 가짜 진실성으로 가득 찼다. … 보위는 그저 무대 도구들을 바꿨을 뿐이다. 지난 투어가 복싱 글러브, 해골과 거대한 손이었다면, 이번 투어에는 흑인 친구들이다."

밴드의 일부조차 새로운 공연에 만족하지 못했다. 얼 슬릭은 후일 이렇게 불평했다. "데이비드가 완전히 제가 싫어하는 방향으로 갔었죠." 음악 감독 자리에서 쫓

겨난 마이클 케이먼은 관객으로서 공연에 참관했는데, 길먼 부부에게 이렇게 말했다. "(공연은) 끔찍했다. 삼류 가스펠 복고주의자 집회 같았다. '할렐루야'를 하며 탬버린을 흔드는 커다란 흑인들로 무대가 가득 찼고, 불쌍한 데이비드는 아주 말랐고 아주 하얗고 아무것도 할 수 있는 게 없었다."

케이먼의 평은 'Soul' 투어 당시의 더 큰 문제를 드러낸다. 보위는 코카인 남용으로 심각하게 쇠약해져 있었고, 1974년 말의 모습은 대단히 걱정스러웠다. 그는 수척했고 목소리는 자주 쉬었으며 공연 동안 수분 공급을 위해 마이크 가슨의 피아노 위에 물잔들을 줄지어 놓아두어야 했다. "얼굴을 찡그리면 입술이 잇몸에 들러붙었어요." 뉴욕 공연을 무대 옆 공간에서 지켜본 데이비드의 사촌 크리스티나는 길먼 부부에게 이렇게 증언했다. "그는 관객들로부터 뒤로 돌아 손가락을 집어넣어 입술을 떼어내야 했죠." 퍼커션 연주자 파블로 로사리오는 이렇게 말했다. "데이비드는 완전히 취해서 곤두선 상태였어요. 코카인을 너무 많이 하고 있었죠. 무대를 좌우로 돌아다닐 때면 철창 속의 호랑이 같아 보였어요." 가장 비참한 부분은 무대의 일부가 된 금장식 지팡이였다. 그는 그게 최신 소품일 뿐이 듯이 행동했지만, 사실 그는 때때로 지팡이 없이 똑바로 서 있을 수가 없었다. "정말이지, 저는 그를 위해 기도했어요. 무척 걱정이 됐죠." 마이크 가슨은 1999년에 이렇게 이야기했고, 보위가 그 시기를 살아남은 게 운이 좋았다고 덧붙였다.

그와 같은 시기에, 데이비드의 상상력이 더더욱 기이한 방향으로 나아가고 있다는 징후가 포착됐다. 'Soul' 투어부터 그는 인터뷰에서의 재담에 새롭게 양념을 치기 시작했는데, 그 재료에는 귀신, UFO, 정부 음모론, 카발라 등이 있었고, 아돌프 히틀러도 점점 더 많이 언급되고 있었다. 『크림』의 브루노 슈타인이 속기한 시카고호텔 바에서의 공연 후 대담에서, 보위는 이 주제들에 대해 당황스러울 정도로 횡설수설했다. 또, 광고사들의 음흉한 계획들, 그리고 고대 마야인들이 행한 "문화적 속임수"도 이날의 화두에 포함되었다. 20년 뒤 그 시기를 돌아보며, 보위는 본인이 실제 자아와 무대 캐릭터들을 구분하는 일에 통제력을 잃어가고 있었다고 평했다. "약이 제 삶을 더 심각하게 장악하기 시작하자, 제 자신을 둘로 나누어서 움직일 수 있는 능력이 사라졌고, 선이 흐려져서 하나의 형태 없는 돌연변이만 남았죠. …

그 속에서 아주 혼란스러웠어요."

모든 점을 고려했을 때 다소 어색했던 이 시기의 부업은, 10대 잡지 『미라벨』의 독자들에게 여전히 배포되고 있던 체리 바닐라의 글이었는데, 의도치 않게 우습게 들리게 됐다. "룸서비스로 원하는 무엇이든 시키는 일이 꽤 좋아졌다는 걸 인정해야겠어요." 한 글에서 "데이비드"는 이렇게 밝힌다. 또 다른 글은 "믹 재거와 베트 미들러가 찾아왔고, 아주 편안한 시간을 보냈죠"라고 순진하게 회고한다. "이 투어에서 살이 너무 많이 빠져서 다시 관리를 시작해야겠어요." 1월 4일자 글에서 그는 명랑하게 알린다. "앤지가 집밥으로 저를 살찌우려고 하네요!"

실제로, 영국과 미국 양쪽에서의 어마어마한 부채와 토니 디프리스 때문에 발생한 추가적인 낭비에도 불구하고, 'Soul' 투어가 진행되는 동안 메인맨은 모든 것이 정상적으로 굴러가고 있다는 느낌을 바깥으로 전달하려 했다. 그러나 디프리스가 보위의 소울 음악을 싫어한다는 것은 비밀도 아니었고, 변덕스러운 클라이언트와 이 매니저의 관계는 손쓸 수 없을 정도로 틀어지고 있었다. 디프리스는 다나 길레스피와 웨인 카운티를 가다듬어 팝 스타덤에 올릴 준비를 하고 있었다(둘 다 실패했다). 또 데이비드가 돈을 벌어들이는 동안, 메인맨은 「Fame」이라는 제목의 브로드웨이 블록버스터 제작을 발표했다. 각본은 「Pork」의 베테랑 토니 인그라시아가 썼는데, 마릴린 먼로의 삶에 기반한 내용이었다. 공연은 1974년 11월 18일에 개막하자마자 문을 닫았고 메인맨에 25만 달러의 손실을 입혔다.

혼란스러운 매니지먼트의 상황, 신체적인 자기파괴와 정신적인 번민, 그리고 많은 비평가들이 미심쩍어 한 예술적인 방향성에도 불구하고, 1974년 후반은 라이브로 표상된 보위의 가장 매력적인 시기 중 하나였고, 동시에 가장 기록이 제대로 되지 않은 시기이기도 했다. 살아남은 부틀렉 레코딩들을 통해 카를로스 알로마와 데니스 데이비스의 리듬에 힘입어 이미 다음 단계의 프로토타입으로 변신한, 활력과 배짱을 갖춘 공연의 모습을 확인할 수 있다.

'Soul' 투어는 1974년 12월 1일 애틀랜타에서 막을 내렸고, 다음 날 예정되어 있던 투스카루사에서의 공연은 취소되었다. 3일 뒤 「The Dick Cavett Show」는 11월 2일 라디오 시티 전속 공연 기간 당시 뉴욕에서 녹화된 출연분을 방영했다. 〈Young Americans〉, 〈1984〉,

〈Foot Stomping〉의 훌륭한 라이브 무대가 포함됐으나, 데이비드 본인의 상태는 아주 안 좋아 보였다. 역대 가장 생기 없고 불친절한 모습으로, 그는 카벳의 질문을 모호한, 거의 알아들을 수도 없는 답변으로 받아넘겼다. 그동안 그는 강박적으로 코를 훌쩍였고 지팡이로 카펫을 두들겨 댔다. "끔찍했죠." 그는 20년 뒤에 회고했다. "어디에 있는지도 모르겠고, 질문이 들리지도 않았어요. 지금까지도 제가 답변을 하기는 했는지 모르겠네요. 완전히 정신이 나간 상태였거든요." 늘 그랬듯, 『미라벨』에 쓴 일기는 영국의 독자들에게 다른 시각을 제공했다. "딕 카벳과 아주 즐거운 시간을 보냈어요." 글은 처절하게 주장했다. "거의 제 집 거실에 앉아 친구와 이야기하는 기분이었다니까요." 1974년의 부끄러운 마무리였다. 뚜렷이 드러나는 신체적, 정신적 문제들로 인해 점점 더 흥미로워지는 음악적인 변신이 빛이 바랠 위험에 처한 해였다.

12월 7일에 『디스크 앤드 뮤직 에코』는 보위가 이 소울 공연을 유럽 본토와 영국으로 가져간 이후, 1975년 1월에 투어가 브라질에서 계속될 것이라고 보도했다. 2주일 뒤 『미라벨』에 쓴 일기는 이랬다. "제 유럽 투어의 몇 공연들이 정해졌어요. 지금으로 봐서는 3월에 스칸디나비아 쪽 국가들에서 공연을 시작할 것 같군요." 그러나 새해에 가까워지며 《Young Americans》 세션의 마무리 작업이 진행되고 매니저와 보위의 관계가 마침내 최후를 맞으며, 유럽 투어에 관한 계획들은 공중분해되었다.

1975년: SOUL TRAIN / THE CHER SHOW

1975년은 데이비드 보위의 잃어버린 한 해였다. 그는 마약, 알코올, 그리고 메인맨과의 법적 분쟁의 수렁에 빠져 있었다. 3년 만에 처음으로 투어 스케줄이 없었고, 1월부터 6월까지 처음에는 뉴욕, 이후에는 로스앤젤레스로 옮겨 호텔과 임대 주택을 전전했다. 유일하게 의미 있는 창작적인 시도는 하반기 6개월간 있었는데, 영화 「지구에 떨어진 사나이」의 촬영과 《Station To Station》의 레코딩이 그것이었다.

맥락과 관계없이 그는 공개석상에 몇 번씩 불쑥 모습을 드러냈다. 3월 1일 뉴욕의 유리스 시어터에서 있었던 그래미 어워즈 시상식에서 데이비드는 아레사 프랭클린에게 '최고의 소울 여성 싱어 상'을 시상했다. 아레사는 "데이비드 보위에게 키스를 할 수 있어서 너무 좋아요"라고 말함으로써 일부의 심기를 건드렸다. 그러나 그날 밤은 무엇보다 데이비드가 사이먼 앤드 가펑클, 존 레넌, 오노 요코에 둘러싸여 있는 유명한 장면으로 기억에 남게 됐다. "레넌과 저는 그날 밤에 완전 미친 사람들 같았죠." 보위는 후일 고백했다. "한쪽 구석에서 남학생들처럼 킬킬대면서 모두에 대한 뒷담화를 하는 데 너무 많은 시간을 썼어요." 9월 8일, 막 「지구에 떨어진 사나이」의 촬영을 마친 보위는 로스앤젤레스에서 있던 피터 셀러스의 생일 파티에서 빌 와이먼, 로니 우드와 함께 몇 곡을 즉흥으로 불렀다.

11월 4일, 《Station To Station》 세션 작업이 한창 진행되던 중에, ABC의 블랙 뮤직 쇼 「Soul Train」은 〈Fame〉과 새 싱글 〈Golden Years〉의 스튜디오 라이브 립싱크를 내보냈는데, 해당 프로그램에 백인 주인공이 등장한 것으로는 두 번째에 불과했다(엘튼 존이 6개월 차로 그를 눌렀다). 곡과 곡 사이에는 약에 취해 멍하게 초조해하는 보위의 인터뷰가 삽입됐는데, 말을 알아들을 수 없는 정도가 전보다 심해져 있었다. 그가 1999년에 부끄러워하며 회고했듯, 〈Golden Years〉의 립싱크는 재앙 수준이었다. "연습에 노력을 기울이지 않았죠. MC가 참 좋은 사람이었는데, 세 번째나 네 번째 테이크 뒤에는 저를 한쪽으로 데려가서 이렇게 말하더군요. '이 쇼에 나오고 싶은 친구들이 줄을 서 있는 거 알아요? 평생을 바쳐 노력해서 판을 내고 여기에 나오려고 하는 친구들이 있는 거 아시냐고요!'"

CBS 「The Cher Show」 출연이 11월 23일에 이어졌다. 여기서 보위는 〈Fame〉을 공연했고 셰어와 듀엣으로 〈Can You Hear Me〉의 풍성한 라이브를 들려줬다. 그러나 가장 큰 볼거리는 6분 30초짜리 메들리였다. 메들리는 〈Young Americans〉로 시작하고 끝났으며, 스튜디오 오케스트라의 보좌를 받은 데이비드와 셰어가 몸을 흔들며 미국의 오랜 히트곡들을 연달아 불렀다(더 자세한 설명은 1장의 'YOUNG AMERICANS' 참고). "기억이 맞다면, 제가 셰어에게 흠뻑 빠졌죠." 데이비드는 많은 시간이 지난 뒤 이야기했는데, 의상 취향에 관한 기억이 더 뚜렷해 보이긴 했다. "연극적인 의상을 끊고 시어스 앤드 로벅(Sears & Roebuck)의 옷만 입겠다는 생각을 갖고 있었는데, 제가 입으면 어떤 일본 디자이너들이 만든 옷보다 더 기이해 보였죠. 미국 중부 특유의 고루함이 강하게 느껴지는 옷들이었어요. 큰 체크 재킷과 체크무늬 바지였는데요. 저랑 진짜 안 어울렸

요. 그리고 아파 보이기도 했죠." 또 다른 날에 그는 셰어가 처음에는 쌀쌀맞았으나, "같이 노래를 부르자 마음을 열었어요. … 저는 불쑥 찾아온 어떤 정신 나간 신경성 거식증 환자였을 것이고, 그녀는 저를 어떻게 대해야 할지 잘 몰랐을 거예요"라고 회고했다.

「The Cher Show」 방영 5일 뒤, 영국의 텔레비전 시청자들은 ITV의 「Russell Harty Plus」를 통해 데이비드의 위성 생중계 인터뷰를 감상하는 즐거움을 누릴 수 있었다. 데이비드는 초롱초롱했으며, 사람들을 안심시킬 만큼 날카로워 보였다. 스페인 정부는 프랑코 장군의 사망 소식을 전하기 위해 위성의 긴급 사용을 요청했으나, 데이비드는 주목을 내어주는 것을 거절했다. 그는 하티의 어설픈 질문들을 시종 유쾌한 태도로 압도했고, "5월에 고향으로 돌아가 공연을 하고, 여러분을 만나고, 다시 영국인이 될" 기대를 하고 있다고 공언했다.

'STATION TO STATION' 투어
1976년 2월 2일-5월 18일

• 뮤지션: 데이비드 보위(보컬, 색소폰), 스테이시 헤이든(기타), 카를로스 알로마(기타), 조지 머리(베이스), 토니 카예(키보드), 데니스 데이비스(퍼커션)

• 레퍼토리: Station To Station | Suffragette City | Waiting For The Man | Stay | Sister Midnight | Word On A Wing | TVC15 | Life On Mars? | Five Years | Panic In Detroit | Changes | Fame | The Jean Genie | Rebel Rebel | Diamond Dogs | Queen Bitch

보위의 1976년 투어는 1970년대 중반 미국에서의 안식기가 끝났으며 유럽으로 복귀가 시작되었음을 알렸다. 이 시기는 그의 커리어에서 가장 논란이 많은 때가 되었지만, 그의 가장 완성도 있는 라이브 공연들이 탄생한 때이기도 했다.

투어의 '공식적인' 이름에 관해서는 이견이 존재한다. 이 투어는 '신 화이트 듀크(The Thin White Duke)' 투어나 '화이트 라이트(White Light)' 투어로도 불렸고, 어떤 이들은 보위가 메인맨과의 결별 이후 일을 처리하기 위해 설립한 회사의 이름을 따 '아이솔라(Isolar)' 투어로 부르는 것을 선호하기도 한다. 실제로 '아이솔라'라는 단어는 1976년 투어의 일부 홍보 자료들에 수수께끼처럼 등장한다. 이 단어는 '선원(sailor)'의 철자 순서를 뒤섞은 애너그램이다('선원'은 데이비드가 가장 좋아하는 단어로, 가사에도 여러 번 등장했으며 후일 보위의 인터넷 닉네임으로 쓰인다). 데이비드 본인이 설명을 덧붙인 적도 있다. "'아이솔라'는 이탈리아어로 '섬'이라는 뜻이죠. '독립(Isolation)'에 '태양(Solar)'을 합치면 '아이솔라(Isolar)'가 되고요. 제 기억이 맞다면, 이걸 만들 때 제가 취해 있었을 거예요."

리허설은 1975년 12월에 자메이카 오초 리오스에 있는 키스 리처즈의 스튜디오에서 시작됐다. 새 매니저 마이클 리프먼과 보위의 관계는 《Station To Station》 세션을 거치며 붕괴했고, 데이비드는 1976년 새해 벽두에 결국 그를 해고했다. 이어 1월 27일에 보위는 리프먼이 수입 배당을 유보했음을 주장하며 반환 소송을 제기했다. 소송은 가을까지 이어져서, 달갑지 않게도 《Low》 세션을 방해하게 되었다. 결국 승소한 것은 리프먼이었고 그는 보위 이야기에서 더 이상 등장하지 않게 되며, 훗날 조지 마이클의 매니저가 되었다. 리프먼은 《Station To Station》 세션 도중에 얼 슬릭을 데려가 캐피톨 레코즈와의 솔로 계약을 따냈는데, 이게 보위와 얼 사이의 관계를 틀어지게 했다. 슬릭은 "데이비드와의 관계는 그냥 증발해버렸죠"라고 회고하며, 그 이유를 보위의 매니지먼트 팀과의 오해에서 찾았다. 보위는 슬릭 대신 무명의 21세 캐나다인 스테이시 헤이든을 고용했다. 로이 비턴이 여의치 않은 상황이어서, 예스의 전 키보디스트인 토니 카예가 《Station To Station》 밴드에 합류했으며, 나머지 멤버들은 그대로 유지됐다.

데이비드가 종종 "로 문(Raw Moon)"으로 소개한 이 5인조 그룹은, 초창기 스파이더스 이후 보위의 가장 작은 규모의 라이브 밴드였는데, 연주력은 가히 최고 수준이었다. 밴드는 새 노래뿐 아니라 〈Five Years〉나 〈Panic In Detroit〉 같은 예전 곡에도 본능적이고 힘 있는 사운드를 손쉽게 입혀냈다. 특히 〈Panic In Detroit〉에는 데니스 데이비스의 장대한 드럼 솔로가 추가되었다. 선택된 세트리스트에 관해 보위는 기자들에게 이렇게 이야기했다. "나는 〈Jean Genie〉가 재미있는 곡이라고 생각해요. 여전히 그 곡이 좋아요. 〈Changes〉도 여전히 좋고요. 지금까지 연주하는 모든 곡은 내가 여전히 좋아하는 곡들이에요. 그러나 〈Golden Years〉나 〈Space Oddity〉는 이제 안 하죠. 이번 공연은 가능한 파격적으로 접근하고 있어서, 히트곡을 들려주려는 목적으로 히트곡을 연주하는 일은 없을 거예요." 미국에서

몇 번 연주된 뒤 사라지긴 했지만, 아마도 가장 흥미로운 새 선곡은 〈Sister Midnight〉이었을 것이다. 이 곡은 이기 팝의 《The Idiot》에 싣기 위해 그해에 레코딩된 곡이었다. 이기는 데이비드보다도 더 건강하지 못한 상태로 1975년의 대부분을 로스앤젤레스에서 보냈으며, 헤로인을 끊기 위해 자진 입소한 정신 치료 병동에서 최근에 퇴소한 상태였다. 데이비드의 동반자로 등장한 그는 후일 'Station To Station' 여정의 정식 멤버가 된다.

다른 변화의 기운도 감지됐다. 데이비드는 로스앤젤레스와의 관계를 끊어내겠다는 결정을 이미 내린 뒤였다. 그에 따라 리허설이 진행되는 동안 안젤라 보위는 스위스에서 레지던시 협상을 하며 집을 보러 다니느라 바빴다. 그녀가 찾아낸 집은 클로 드 메장이라는 이름의 로잔 근방에 있는 샬레였다. 그곳은 1976년 중반부터 보위의 공식적인 거주지가 되었지만, 이후 몇 년간 실제로 머문 적은 많지 않았다.

1월 3일, 리허설을 뉴욕으로 옮긴 후 밴드는 「The Dinah Shore Show」에 출연했고, 〈Stay〉와 〈Five Years〉의 멋진 라이브를 연주했다(앨범 발매 2주 전으로, 〈Stay〉는 최초 공개된 것이었다). 이 출연분은 'Soul' 투어의 스타일에 많은 부분을 빚고 있어서, 다가오는 투어의 표현 방식에 대한 약간의 힌트를 제공했다. 밴드는 모조 다이아몬드로 장식된 라스베이거스식 의상을 걸쳤고, 데이비드는 짙은 푸른색 셔츠와 볼륨감 있는 플레어 바지를 입고 생기 있게 몸을 흔들었다.

투어의 연출에 관한 보위의 최초 아이디어는 사치스러웠는데, 안무 시퀀스에 따라 춤추는 9피트짜리 꼭두각시들이 계획에 포함되어 있었다. 데이비드 본인이 잡동사니로 만든 꼭두각시의 축소 모형 하나는 'David Bowie is' 전시에 출품되었다. 그러나 아이디어는 폐기되었고, 'Station To Station' 투어가 2월 2일 밴쿠버에서 개막했을 때, 공연은 오히려 1974년의 연극적 과잉에 대한 반작용처럼 보였다. 이번에는 스피커 케이블, 앰프와 조명 장치 같은 설비들을 위장하려는 시도들이 없었다. 크라프트베르크의 《Radio-Activity》가 공연 전 영상으로 나갔고(보위는 크라프트베르크에게 서포트 요청을 고려하기도 한 것으로 보인다), 루이스 부뉴엘과 살바도르 달리의 1928년 무성 영화 「안달루시아의 개」의 눈알을 면도칼로 자르는 시퀀스가 투사되며 공연은 시작됐다. 이어진 시각적인 요소들은 전적으로 흑막에 비친 하얀 빛의 나열로만 구사되어서, 데이비드 보위

의 최신 무대 정체성에 내재된 냉엄한 스펙터클을 포착해냈다. 첫 몇 번의 공연 동안 데이비드는 새 캐릭터를 위한 의상을 실험했다. 초반 공연들에서 채택된 의상에는 끝단을 접어올린 청바지, 레이스가 달린 부츠, 밥 딜런 캡모자(초창기의 지기 의상과 완전히 다르지는 않은 조합이었다)가 있었으며, 거대한 노란색 플레어로 장식된 좀 더 온건한 의상도 있었다. 그러나, 몇 번의 공연 안에 훨씬 더 으스스한 이미지가 정착되었고 투어 기간 변하지 않고 유지되었다. 신 화이트 듀크는 검은 조끼와 흰색 셔츠, 주름 잡힌 검은 바지를 입고, 이셔우드의 『The Berlin Stories』에서 튀어나온 바이마르 카바레 가수 같은 올백머리를 한 채 으스대며 무대를 활보했다. 데이비드는 『멜로디 메이커』에 이렇게 이야기했다. "(새로운 공연은) 'Diamond Dogs'가 그랬던 것보다 훨씬 연극적이에요. … 그러나 과도한 무대 장치들을 떠올리면 안 됩니다. 이 쇼는 모던한 20세기 무대극의 조명 콘셉트에 기대고 있고, 그게 아주 극적인 인상을 주는 것 같아요."

밴쿠버에서 시작한 투어는 미국 서부 해안까지 내려갔다(그와 동시에 데이비드는 캘리포니아에 마지막 작별을 고했다. 그는 로스앤젤레스에서의 3일간의 전속공연 기간에 집을 비웠다). 그리고 이후 두 달간은 지그재그를 그리며 미국을 횡단했다. 2일차 공연을 리뷰하며, 『시애틀 타임스』는 "보위는 유쾌한 프랑스 건달처럼 등장"했으며, 노래를 부르지 않을 때는 "말하자면 각진, 안절부절못하는 느낌으로 걸어 다니거나 춤을 췄는데, 스쿼트와 다리 스트레칭 동작들이 많이 나왔다"라고 설명했다. 그러나 투어 정착기의 작은 문제들도 있었다. 데이비드는 "형광 조명의 거대한 얼룩과 더미에 장식되어 있었는데, 그게 음향시스템에 노이즈를 유발했다." 또 이 비평가의 의견에 따르면 〈TVC15〉에서 그의 색소폰 연주에는 아쉬운 점이 있었다. "밴드와의 대비를 의도한 것이었기를 바란다. 왜냐하면 실제로 그랬기 때문이다. 그는 혼자 다른 노래를 연주하는 것처럼 들렸다." 투어가 미국의 중심부로 옮겨가자 더 직설적인 호평이 늘어났고, 연예계의 흥분은 1974년보다도 맹렬했다. 로스앤젤레스 콘서트의 관객 명단에는 엘튼 존, 로드 스튜어트, 브릿 에클랜드, 패티 스미스, 크리스토퍼 이셔우드, 데이비드 호크니, 레이 브래드버리, 앨리스 쿠퍼, 칼리 사이먼, 링고 스타, 그리고 심지어 대통령의 아들 스티브 포드까지 포함됐다. 『로스앤젤레스 타임스』는 데

이비드가 "더 행복하고, 더 자신감 있고, 더 편안해 보였다"라고 평했으며, 6주 뒤 『뉴욕 타임스』는 매디슨 스퀘어 가든에서의 미국 투어 폐막 공연을 역대 최고의 보위 공연으로 여기며 데이비드의 "쿨한, 적대적인 거리감"이 인상적인 효과를 낳았다고 언급했다.

3월 23일에 있었던 나소 콜리시엄에서의 공연은 RCA에 의해 레코딩되었고 일부 곡들이 「The King Biscuit Flower Hour」를 통해 방송되었다. 이 빼어난 레코딩의 두 곡, 〈Word On A Wing〉과 〈Stay〉는 후일 《Station To Station》의 1991년 재발매반에 포함됐고, 결국 《Live Nassau Coliseum '76》으로 전체 공연이 발매됐다. 이 앨범은 2010년의 호화로운 《Station To Station》 재발매 당시 패키지에 포함되기도 했다.

그보다 3일 전인 3월 20일에, 투어의 두 가지 논쟁적인 일화 중 첫 번째 사건이 일어났다. 로체스터 공연 이후 보위의 호텔 방이 경찰에게 급습당했고, 보위는 이기 팝과 두 명의 동료와 함께 마리화나 소지 혐의로 체포되었다. 최대 15년형을 받을 수 있는 중죄였다(오랫동안 볼 수 없었던, 숨 막히게 멋진 데이비드의 머그숏은 체포 4일 뒤 경찰 조사 때 촬영되었는데, 2007년 은퇴한 로체스터 경찰관의 유품 처분 과정에서 예상치 못하게 발굴됐고, 즉시 이베이에서 2,556달러에 판매됐다). 사건은 끝내 재판에 부쳐지지 않았는데, 돌이켜보면 놀랍게도 이게 보위가 마약 단속에 가장 가까이 간 때였다. 그러나 사건이 알려진 당시에는 거대한 논란이 모든 것을 집어삼켰고, 남은 투어에도 그림자가 드리워졌다.

4월 7일부터 공연의 유럽 투어가 시작됐다. 1973년 이후 미국 바깥에서의 첫 콘서트였고, 유럽 본토에서의 역대 첫 대형 공연이기도 했다. 그 이전 2월에 데이비드는 공연의 눈부신 서치라이트와 움직이는 스포트라이트가 독일 표현주의 영화와 만 레이의 사진에서 영감을 받은 것이라고 설명한 바 있었다. 투어가 유럽으로 옮겨오자, 근래에 보위가 내놓던 정치적인 공언들을 들어온 저널리스트들은 다른 해석을 내놓기 시작했다. "알베르트 슈페어가 연출했을 법하다." 한 리뷰어는 이렇게 썼다.

'Station To Station' 투어의 하반기 당시 보위는 파시즘의 기원과 상징들에 집착한다는 미혹을 불러일으킴으로써 미디어와 심각한 갈등에 빠지게 됐다. 보위가 논란을 자초한 것만큼이나 미디어는 그것을 이용하려는 경향을 보였다. 이 물어뜯기 좋은 스캔들의 유혹은 수많은 역사가가 이야기를 와전하도록 유도하기도 했

다. 보위의 책임도 일부 있었지만, 나치 경례나 독재적 욕망에 관한 말초신경을 자극하는 이야기들은 크게 왜곡되었고, 이 매우 중요한 일화에 대한 우리의 이해를 방해해 왔다.

데이비드가 1970년대 당시 극우사상에 동조했다는 의혹에 관해 수많은 -너무 많은- 잡음이 있어 왔다. 특히 영국의 국민전선은 오랜 시간이 지난 뒤에도 여전히 우스꽝스러운 기관지 기사를 통해 데이비드가 본인들의 편이라고 주장하려 들었다. "70년대 중반 국민전선에 대해 친화적인 논평을 내놓음으로써 음악 기득권을 공포로 집어넣었던 것이 바로 보위였다. … 바로 그 보위는, 앨범 《Hunky Dory》를 통해 반공산주의적인 음악 전통을 촉발시키기도 했다. 우리는 신진 미래주의 밴드들을 통해 그 전통이 꽃피는 것을 목도하고 있다." 1981년에 국민전선의 청년지 『불독』에 실린 글이다. 사실 보위는 국민전선에 관해 조금이라도 친화적으로 말한 적이 없다. 그가 실제로 말한 내용은, 대부분 그의 가장 어두운 순간이었던 1년 전 로스앤젤레스 시기의 언술이었는데, 물론 순진하고 무책임하긴 했다. 1975년 8월에 그는 『NME』에 이렇게 이야기한 바 있었다. "초기 로큰롤이 그랬듯, 가까운 미래에 우리 세계를 쓸어버릴 정치적인 인물이 등장할 거예요. … 극단적인 우파 정부가 도래하는 것이 일어날 수 있는 최선이고요. 적어도 뭔가 긍정적인 일을 할 거예요. 그들이 사람들 사이에 혼란을 야기하면 사람들은 독재를 받아들이든지 무너뜨리든지 할 테니까요."

보위는 오랫동안 아돌프 히틀러의 삶에 관심을 가졌고, 그의 미디어 조작 능력과 무대 기술에 진심으로 경의를 표해왔다. "그의 영화를 좀 보면서, 그가 어떻게 움직이는지를 확인해보세요." 그는 1975년 카메론 크로우에게 이렇게 이야기했다. "무대에 등장하는 순간 그는 관객들을 움직였어요. 세상에나! 그는 정치인이 아니었어요. 그는 미디어 아티스트였죠. … 그가 연설을 하기 위해 방 안으로 행진해 들어오면 음악과 조명이 전략적인 순간에 활용되었어요. 로큰롤 콘서트에 가까웠죠. 아이들은 흥분했어요. 여자애들은 흥분해서 땀을 흘렸고, 남자애들은 저 위에 있는 게 본인이기를 바랐죠. 그게, 제 입장에서는, 로큰롤의 경험입니다."

이 발언은 예민한 분석이기는 했지만, 생각이란 걸할 줄 아는 이들에게는 진정한 악의가 담겨 있다고 받아들일 만한 부분이 전혀 없었다. 많은 면에서 이는 그

의 노래 수십 곡이 전달해온 주장의 재진술에 지나지 않았다. 〈Cygnet Committee〉, 〈Saviour Machine〉, 〈Star〉, 〈Big Brother〉, 〈Somebody Up There Likes Me〉 등 셀 수 없이 많은 곡이 청자들로 하여금 명성과 억압 사이의 칼날 같은 경계선을 숙고할 것을 오래도록 요청해 왔다. 이르게는 1969년 12월, 보위가 『뮤직 나우!』에서 이렇게 말한 바 있었다. "이 나라는 리더를 절실히 바라고 있습니다. 어떻게 될지는 오직 신만이 아시겠지만, 조심하지 않으면 히틀러가 등장하는 결말을 맞게 되겠죠." 슬프게도, 'Station To Station' 투어가 시작되며 사태는 점차 악화되었다. 1976년 2월 『롤링 스톤』은 데이비드의 말을 이렇게 인용했다. "제 생각에 저는 히틀러 역할을 끝내주게 잘했을 것 같아요. 훌륭한 독재자가 되었을 겁니다. 아주 기이하고 좀 정신 나간 독재자요." 이는, 1976년 동안 『롤링 스톤』과 『플레이보이』에 실린 다른 몇 개의 발언들과 마찬가지로, 그 전해에 카메론 크로우와 가졌던 코카인에 절어 있던 인터뷰에서 따온 것이었다. 해당 『플레이보이』 기사에서 보위는 잔인하고 매정한 인물로 등장한다. 그는 오만한 비하 발언으로 동료들과 선배들을 일축하고, '센' 마야의 미덕에 관해 일장연설을 늘어놓는다. 그러나 공격적인 인용구들 사이에서 발견할 수 있는 것은 이후 오랫동안 잊혔던 역설적인 자조의 흔적이다. 인터뷰 말미에 크로우는 보위에게 그가 말한 모든 것을 고수하겠냐고 묻는데, 데이비드는 이렇게 대답한다. "논란을 일으킬 발언 빼고는 다요." 크로우는 착각에 빠지지 않았다. 보위는, 크로우의 주장에 따르면, "본인이 파장을 불러일으킬 인용구를 생산해낼 수 있음을 완벽하게 인지하고 있었다. 동성애 관계에서부터 파시스트 성향까지, 폭로가 쇼킹할수록 그는 더 크게 미소 짓는다. … 아마도 진실이 무엇인지는 중요하지 않을 것이다." 하지만 예나 지금이나 소수의 독자들만이 맥락에 관심을 가진다. 공격은 성공으로 끝난 것이다.

투어가 베를린에 이르렀을 때, 데이비드가 히틀러의 벙커 바깥에 있는 모습이 촬영됐다는 루머가 확산되었다. 그 후, 이기 팝과 함께한 투어 도중의 짧은 휴가 동안 러시아-핀란드 국경에서 기차 안에 있던 데이비드가 소지품 검사를 받았는데, 알베르트 슈페어와 요셉 괴벨스에 대한 책이 발견되어 소비에트 경비대에게 압수당하는 일이 일어났다. 보위는 그게 괴벨스에 대해 쓰고 있던 뮤지컬의 참고 자료라고 이야기했다. 이와 같은 사건의 누적은 저널리스트들이 "나치" 쪽으로 방향을 잡도록 유도하게 되었다. 스웨덴에서의 기자회견에서 데이비드는 이렇게 말했다고 보도되었다. "제가 볼 때, 저는 영국 수상의 유일한 대체재입니다. 저는 영국이 파시스트 지도자를 통해 이로움을 얻을 수 있다고 생각합니다. 제 말은, 진정한 파시스트요. 나치 말고요. 결국, 파시즘은 사실 국가주의입니다. 어떤 면에서 보면 공산주의의 아주 순수한 형태이고요."

5월 2일에 투어는 마침내 런던에 이르렀다. 데이비드는 잘 기획된 홍보 전략에 따라 뚜껑이 열린 메르세데스를 타고 빅토리아역에 도착했다. 그는 차에서 일어서서 그의 영국 귀환을 환영하는 팬 군중에게 감사를 표했다. 그다음에 일어난 일은 이후 맹렬한 논쟁거리가 되었다. 전설에 따르면, 군집한 한 무리의 사진가들 앞에서 보위는 오른손을 번쩍 들어 올려 나치 경례를 했다고 한다. 사진은 신문을 가득 채웠고 결국 등장해버린 증거물은 반박하기 어려워 보였다.

데이비드는 신속하게 대응했다. 그는 경례를 했음을 강력하게 부인했고, 사진가들이 팔을 흔들고 있는 순간을 포착했다고 설명했다. 오늘에 와서 사진을 보면, 그게 바로 진실이라는 게 완전히 명백해 보인다. 그가 흔들고 있는 것은 왼손일뿐더러, 전혀 경례로 보이지 않는다. "그만큼 어리석은 행동을 한 적도 없는 것 같아요." 그는 1993년에 이야기했다. "그들은 제가 뭔가 나치 경례 같은 행동을 하기를 기다리고 있었고, 손인사가 거기에 딱 들어맞았던 거죠." 일화는, 어찌 됐든 수십 년에 걸쳐 확산됐는데, 많은 경우 사진이나 원본 언론 보도를 확인한 적 없는 사람들에 의해 재생산이 이뤄졌다. 일반적인 추측과 달리, 『NME』의 유명한 "하일 그리고 안녕(Heil and Farewell)" 사진 아래의 텍스트에는 경례에 대한 언급이 없다(데이비드의 팔은 심지어 들려 있지도 않았다). (*실제 사진에서는 들려 있는 것으로 확인된다 —옮긴이 주)

영국에서 보위가 머문 기간은 일주일에 불과했다. 웸블리 엠파이어 풀에서의 여섯 번의 매진 공연이 전체 투어의 유일한 영국 공연이었다. 그리고 그는 오직 한 명의 저널리스트만 만나는 것에 합의했는데, 『데일리 익스프레스』의 진 룩이었다. 그녀는, 당연하게도, 영국의 파시스트 지배에 관한 그의 논쟁적인 발언에 대해 질문했다. 보위는 해당 발언이 도발적인 질문에 대한 반어적인 대응이었다는 뜻을 내비쳤다. "제가 그렇게 말

했을 때 -그리고 그가 계속 정치적인 질문을 던지긴 했어도 스톡홀름의 기자에게 실제 그런 말을 했으니 스스로 끔찍한 기분이 들지만- 저는 누군가가 그 말을 믿었다는 것에 충격을 받았어요. 저도 믿을 수 없어서 여러 번 읽어야 했죠. 저는 악한이 아니에요. … 저는 제가 히틀러라고 생각해서 차에서 일어나서 손을 흔들지 않아요. 저는 팬들에게 손을 흔들기 위해서 차에서 일어나죠. 사진 아래에 캡션을 다는 건 제가 아니에요." 룩은 그게 모두 좋은 홍보가 되었음을 지적하며, 그렇다면 별 상관이 없는지를 물었다. 보위는 이렇게 대답했다. "아니요. 상관있어요. 화가 납니다. 때로는 제가 강하게 말할 수도 있어요. 때로는 오만할지도 모르죠. 그러나 제가 악인인 건 아니에요. … 제가 하는 건 무대극이고, 그게 전부예요. 제가 한쪽 손을 들어 올린다고 해서 엠파이어 풀에 7천 명의 부대를 끌어올 수 있다면 저에 관한 비즈니스는 모두 쓰레기나 다름없는 거죠. … 당신이 무대에서 보는 것은 악한이 아닙니다. 순수한 광대예요. 저는 제 얼굴을 캔버스로 사용해서 그 위에 우리 시대의 진실을 그리려 합니다. 그 하얀 얼굴, 배기팬츠는 삐에로입니다. 1976년의 거대한 슬픔을 전달하는 영원한 광대인 것이죠."

늘 그랬듯, 보위의 논지는 본인이 거울을 들고 있으며, 시대정신의 극화 작업을 지속하며 그 속의 상징적인 캐릭터를 연기한다는 것이었다. 그러나 시대정신은 플리트 스트리트의 기자들이 들어봤을 만한 개념이 아니었다. "나치" 의혹에 대한 보위의 상세한 반박은 흥미를 불러일으킬 인용구들에 밀려 열외 취급되었고, 보위가 논란을 씻어내는 데에는 오랜 시간이 걸렸다. 1976년 5월, 비평가들은 지난 며칠 간의 사건에 대한 예습을 마친 채 웸블리 공연장에 도착했다. 『사운즈』는 공연의 "돌격대원 같은 분위기"에 대해 언급했고, 『가디언』은 공연을 "미래적이기보다는 나치적인 것"으로 여겼으며, 『멜로디 메이커』는 공연이 "영국의 파시스트 지배에 관한 최근 그의 논쟁적인 언급들을 상기시켰다"라고 평했다.

웸블리 공연은, 그런데도, 호평받았다. 『멜로디 메이커』는 뒤이어 공연을 "의심의 여지 없이 파격적이고 멋진" 것으로 묘사했으며, 시각 요소들에 대해서는 이렇게 평했다. "탁월했다. … 빼어난 흑백 표현주의 조명은 음악의 강렬함을 부각했으며, 흰 셔츠와 검은 정장을 입은, 이시포 씨(Herr Ishyvoo)의 카바레(이셔우드의 소

설『The Berlin Stories』에 나오는 내용)에 나올 법한 캐릭터를 잘 반영했다. 내가 록 콘서트에서 본 아마도 가장 상상력 넘치는 조명이었을 것이다." 웸블리에서의 첫 공연의 끝 무렵에 보위는 박수갈채에 크게 압도당한 나머지 눈물을 흘리며 무대를 빠져나갔다.

투어는 5월 18일 파리에서 끝을 맺었다. 가을이 되어 보위는 베를린으로 이주했다. 타블로이드지의 대단한 지성들은 이것을 그의 사상에 대한 충실한 증거로 여겼다. 보위는 이셔우드의 도시에서 마주친 사회적, 성적 자유로움에 매료되었지만, 끔찍하게도 본인의 이름이 이미 나치 광신도들에게 접수되었음을 알게 됐다. 그중 일부는 그의 집 앞에 몰려들기도 했다. 그는 심지어 본인의 이름 끝 두 글자가 '스바스티카'로 바뀐 채 베를린 장벽에 페인트로 쓰인 것을 본 적도 있다고 했다. 1977년, 'Britain's Rock Against Racism' 운동은 "사랑의 음악-혐오의 인종차별(Love Music-ate Racism)"이라는 전단을 찍었는데, 보위의 실루엣이 이녁 파월과 아돌프 히틀러의 실루엣 옆에 그려져 있었다. 심화되는 상황에 대한 보위의 대응은 좌파적인 방향성을 뚜렷이 드러내고 분노가 담긴 노래를 마구 쏟아내는 것이었다. 1978년에 그는 미국의 인터뷰어에게 이렇게 말했다. "지금 영국에서는 아주 부정적인 양상이 점점 나타나고 있어요. … 국민전선이라는 당이 나라에서 네 번째로 큰 정당이죠. … 저는 그들이 무엇에 대해서도 답이 되지 못한다고 생각해요. 그냥 바보들의 꿈에 대한 답이나 되겠죠." 그는 날카롭게 덧붙였다. "한때 신 화이트 듀크를 활용한 적이 있는데, 불운하게도 영국에서 역효과가 좀 있었죠. 그래도 저는 무슨 일이 일어날 수 있는지를 연극적으로 보여주려고 했어요."

후년의 보위는 이 전체 에피소드를 본인 스스로의 순진함과, 본능적으로 먹잇감에 몰려드는 미디어의 속성이 결합된 결과로 봤다. 1993년에 그는 『NME』에 나치즘의 신비주의적 속성에 대한 본인의 관심이 완전히 추상적인 것이었으며, 빅토리아에서의 사건으로 현실 감각을 되찾았다고 이야기했다. "저는그들(나치)이 글래스톤베리에 있는 성배를 찾기 위해 전쟁 전에 영국에 왔을지도 모른다는 사실에 흥미를 느꼈어요. 그 아서왕 전설 같은 아이디어가 제 머릿속을 휘젓고 있었죠. … 이게 유대인들을 강제수용소에 집어넣는 일에 관한 것이며, 다른 인종들에 대한 완전한 압제에 관한 것이라는 생각은, 당시 완전히 엉망진창이었던 제 마음에 와닿

지 못했죠. 하지만 당연히, 영국으로 돌아왔을 때는 아주 선명하고 강렬하게 가슴에 와닿았습니다." 〈It's No Game〉에서 〈If You Can See Me〉에 이르기까지, 그리고 사이사이의 많은 순간을 통해, 그는 남은 커리어 동안 음악으로 파시즘에 대한 공격을 이어가게 된다. 그가 늘 그랬듯이 말이다.

1976년부터 일어난 사건들을 어쩔 수 없이 꿰어 축약해 설명함으로써 가장 크게 놓치게 되는 부분은 'Station To Station' 공연이 실제로 어땠는지에 관한 진실이다. 역사에 따르면 보위는 무대 위에 차갑고 오만한 캐릭터를 올려놨으며, 그는 조소를 머금은 입술 사이에 문 지탄 담배를 끝없이 태우며 한 조각의 인더스트리얼 록에서 또 다른 조각으로 유영을 이어갔다고 한다. 이런 설명은 잘봐야 절반의 진실만을 전달할 뿐이다. 신 화이트 듀크는, 보위의 표현대로 "진짜로 아주 나쁜 놈"이긴 했겠지만, 공연은 활기차고 즐거웠다. 데이비드는 캐릭터에 몰입한 채 매 공연을 시작했다. 공연이 진행되면서 그는 색소폰을 연주했고, 익숙한 춤을 췄으며, 곡과 곡 사이에 농담을 던지기도 했다. 그는 열정을 다해 땀 흘리며 공연했고, 조끼와 셔츠를 벗어 던져 상의를 탈의한 채 후반 곡들을 부르는 일도 잦았다. 'Diamond Dogs' 투어에서의 데이비드는 관객들에게 거의 혹은 전혀 말을 걸지 않았다. 그러나 이번에는 입을 다물지 못하는 정도였다. 최소 몇 번의 공연에서 그는 밴드 소개 이후 토니 카예에게 〈Changes〉의 도입부 연주를 멈출 것을 요청했는데, 관객들과의 대화를 이어가기 위해서였다. 이러한 수다스러움은 당시 그가 코카인을 끊고 대신 브랜디로 넘어가고 있었다는 사실에 기인하기도 했다. 부틀렉들은 그의 횡설수설한 연설이 어떨 때는 아예 알아들을 수도 없는 것이었음을 드러낸다. 1976년은 보위에게 대단히 행복한 해는 아니었지만, 그렇다고 해서 투어가 감정이 메마른 악몽 같지도 않았다. 폴 감바치니는 공연을 "내가 본 백인 아티스트의 가장 완성도 있는 공연"이라고 평했으며, 브뤼셀에서의 백스테이지에서 보위를 만났던 밥 겔도프는 공연이 "그저 충격적일 정도로 빼어났다. … 내가 본 최고의 공연 중 하나"였다고 회고했다. 그리고 이러한 의견들은 결코 예외적인 경우가 아니었다. 'Station To Station' 투어는, 감히 주장컨대, 보위의 이후 투어들이 20년 가까이 따라잡지 못한 음악적 성취를 구현해낸 것이었다.

1977년 이기 팝 'THE IDIOT' 투어

1977년 3월 1일-4월 16일

• 뮤지션: 이기 팝(보컬), 데이비드 보위(키보드), 리키 가디너(기타), 토니 세일스(베이스), 헌트 세일스(퍼커션)

• 레퍼토리: Raw Power | TV Eye | Dirt | 1969 | Turn Blue | Funtime | Gimme Danger | No Fun | Sister Midnight | I Need Somebody | Search And Destroy | I Wanna Be Your Dog | Tonight | Some Weird Sin | China Girl | 96 Tears | Gloria

《Low》앨범이 영국 차트에서 순항하는 동안, 1977년 봄 보위는 이기 팝의 투어에서 키보드를 맡음으로써 익명 상태로 남기를 선택했다. 이는 스투지스가 활동을 멈춘 이후 이기 팝의 첫 투어였다. 세트리스트는 이후 《Lust For Life》에 실린 신곡 셋과 《The Idiot》의 수록곡에 더해 스투지스의 오래된 유명 곡들로 이뤄졌다. 당시 이기는 영국에서 펑크의 아버지로 널리 추앙받고 있었다. "관객에게 토하거나, 마이크로 이를 박살내거나, 가슴에다 깨진 유리 조각을 박는 등의 기행이 그의 무대 위에서의 유별난 행동에 포함된다." 『이브닝 스탠더드』는 독자들에게 침착하게 고지했다.

《Low》의 기타리스트 리키 가디너에 더해, 두 명의 새로운 얼굴이 영입됨으로써 밴드가 완성됐다. 그들은 드러머 헌트와 베이시스트 토니로 이뤄진 세일스 형제였는데, 텍사스의 스탠드업 코미디언이자 시나트라 랫팩(Rat-Pack)의 조수 수피 세일스의 아들들이었다. 이들은 토드 룬드그렌 밴드의 전 멤버였고, 《Lust For Life》에서 연주를 맡았으며, 10년 뒤에는 민주적인 밴드 형식 속에서 익명성을 찾고자 했던 데이비드의 더 악명 높은 시도에도 이름을 올리게 된다.

"스파이더스 이후 처음으로 진짜 밴드에 들어간 거였어요." 보위는 후일 말했다. "전면에 선 싱어의 부담감을 느끼지 않아도 되어 좋았어요. … 공연 전에 이기가 몸치장을 하고 있으면 저는 옆에 앉아 책이나 읽으면 됐죠." 보위는 이기로부터 언론의 주의를 빼앗지 않도록 세심하게 행동했다. 『사운즈』가 보도했듯, "데이비드를 만나려면 밴드 전체를 만나야 했다." 무대 위에서 그는 키보드 뒤에 앉아 있었으며 관객들을 거의 쳐다보지도 않았다. 정중한, 동시에 영리한 전략이었다. 보위의 존재감은 의심의 여지 없이 티켓 판매에 도움이 됐지만,

동시에 그는 조금이라도 주류에 속하는 아티스트라면 펑크 지지자들에 의해 쓰레기 취급을 받던 때에 이목의 중심에서 벗어날 수 있었다.

투어는 에일즈베리의 프라이어스 클럽에서 포문을 열었다. 그곳은 5년 전에 보위가 초창기 지기 스타더스트 공연을 했던 곳이기도 했다. 영국에서 여섯 번의 공연을 가진 뒤 그들은 대서양을 횡단했고, 데이비드는 어쩔 수 없이 비행공포증을 극복해야 했다. 미국 공연의 일부는 전도유망한 뉴웨이브 밴드 블론디가 서포트 했다. 3월 28일 시카고 공연은 라디오 방송을 위해 만트라 스튜디오에서 관객 없이 진행됐는데, 후일 다양한 부틀렉과 공식 앨범으로 공개됐다(2장 참고). 4월 15일, 마지막 한 번의 공연만을 남긴 상태에서 밴드는 「The Dinah Shore Show」에 출연해 〈Sister Midnight〉과 〈Funtime〉을 연주했다. 대중적인 신화와 달리, 데이비드는 이기와 듀엣으로 오티스 레딩의 〈That's How Strong My Love Is〉나 본인의 곡 〈Fame〉을 부른 적이 없다(두 곡은 모두 보위 없이 진행된 이기의 차기 'Lust For Life' 투어에 등장했는데, 부틀렉 제작자들의 부정확한 표기가 데이비드가 함께했다는 소문을 낳았다).

데이비드와 이기 모두 지난 미국 체류 당시의 자기파괴적인 마약 과용으로부터는 상당히 벗어난 상태였지만, 위험은 여전히 도사리고 있었다. "당시 주변에 마약이 너무 많았어요." 보위는 1993년에 이야기했다. "마약을 멀리하고 싶은 마음에 계속 투어를 그만두고 싶어져서, 양가적인 마음으로 지냈죠. 정말 마약을 엄청나게들 했고, 그게 절 너무 괴롭게 했습니다. 투어의 어려운 점이었죠. 그래도 연주는 즐거웠어요."

《Lust For Life》를 완성한 이후인 1977년 가을, 이기 팝은 투어를 재개했다. 두 번째 투어에는 세일스 형제에 더해 스테이시 헤이든(과거 보위의 'Station To Station' 투어 멤버)이 함께했고, 데이비드의 자리는 전 스투지스 키보디스트 스콧 서스턴이 대신했다. 당시 데이비드는 《"Heroes"》의 홍보 활동에 몰두하고 있었다. 수많은 이기 팝 레코딩이 1977년 투어의 결과물을 수록하고 있다. 자세한 사항은 2장을 참고.

'STAGE' 투어
1978년 3월 29일-12월 12일

• 뮤지션: 데이비드 보위(보컬, 키보드), 카를로스 알로마(기타), 애드리언 벨루(기타), 데니스 데이비스(퍼커션), 조지 머리(베이스), 사이먼 하우스(바이올린), 션 메이스(피아노), 로저 파웰(키보드), 데니스 가르시아(키보드, 11월 11-14일 한정)

• 레퍼토리: Warszawa | "Heroes" | What In The World | Be My Wife | The Jean Genie | Blackout | Sense Of Doubt | Speed Of Life | Breaking Glass | Beauty And The Beast | Fame | Five Years | Soul Love | Star | Hang On To Yourself | Ziggy Stardust | Suffragette City | Rock'n'Roll Suicide | Art Decade | Station To Station | Stay | TVC15 | Rebel Rebel | Alabama Song | Sound And Vision

1978년 2월, 베를린에서 영화 「저스트 어 지골로」의 촬영을 막 마친 보위는 아들 조를 데리고 케냐의 사파리로 휴가를 떠났다. 이후 그는 댈러스로 날아가, 자신의 최대 규모 투어가 될 예정이었던 공연 리허설에 3월 16일에 참여했다. 투어는 미국, 캐나다, 유럽, 일본, 그리고 처음으로 호주까지 방문할 예정이었다. 리허설은 보위의 합류 며칠 전에 시작되었는데, 카를로스 알로마가 음악 감독을 맡고 있었다. 카를로스와 데니스 데이비스, 조지 머리는 이제는 익숙해진 리듬 파트 멤버들이었다. 공연의 대부분은 《Low》와 《"Heroes"》의 수록곡을 조합해 이뤄졌지만, 로버트 프립과 브라이언 이노 모두 투어에 참여하지 않았으므로, 데이비드는 네 명의 신입 멤버를 모집했다. 피아노의 션 메이스, 리드 기타의 애드리언 벨루, 신시사이저의 로저 파웰, 그리고 혁신적이게도, 바이올린의 사이먼 하우스였다. 메이스는 이전 10월에 있었던 보위의 「Top Of The Pops」 공연에 함께했고, 1973년 미국 투어의 서포트 밴드였던 펌블의 멤버였다. 사후 출간된 그의 일기 『We Can Be Heroes』는 'Stage' 투어와 《Lodger》 세션에 관한 멋진 통찰을 제공한다.

로저 파웰은 이노가 추천한 이였다. 그는 토드 룬드그렌스 유토피아의 멤버였으며 미트 로프의 《Bat Out Of Hell》 앨범 작업을 막 마친 상태였다. 당시 호크윈드와 함께하던 사이먼 하우스는 데이비드의 오랜 동창으로, 15년 동안 연락이 없던 상태였다. 애드리언 벨루는 켄터키 출신의 28세 기타리스트로, 프랭크 자파가 내슈빌의 한 바에서 발굴해 투어를 함께하던 중이었다. 그는 투어 도중 베를린에서 보위를 만났다. "(보위의) 공연까지에 정확히 일주일이 있었어요." 당시 벨루가 어느 기

자에게 한 말이다. "그 기간에 보위가 30-40곡을 가르쳐주었죠. 일을 엄청 빨리 하더라고요." 보위와 일하겠다는 자신의 결정이 그를 지키고 싶어 했던 프랭크 자파와의 마찰을 빚었다고 후일 벨루는 회고했다. 이들 셋이 베를린의 한 식당에서 만났을 때, 자파는 "데이비드에게 아주 퉁명스러웠고", 계속 그를 "캡틴 톰(Captain Tom)"으로 부르겠다고 고집했다.

보위의 이전 솔로 투어들과 마찬가지로, 1978년 투어의 명칭에는 논란의 여지가 있다. 어떤 이들은 이 투어를 'Low and "Heroes"' 투어로 부르기를 선호하고, 다른 이들은 'Isolar II' 투어라는 이름을 선호한다. 'Stage' 투어라는 명칭은 확실히 사후에 만들어진 것으로서, 라이브 앨범의 제목을 따서 붙인 것이다. 본고는 혼란을 방지하고 표현을 간결하게 하기 위해 이 명칭을 사용했다.

"이번에는 저 자신으로서 나가게 됐습니다." 데이비드는 공연 전 인터뷰에서 이렇게 말했다. "더 이상 의상도 없고 마스크도 없어요. 이번에는 진짜인 거죠. 보위인 보위요." 투어는 확실히 지난 몇 년간의 보위 공연 중 가장 덜 사치스러웠다. 그러나 그의 무대 페르소나는 여전히 현란했고, 광범위한 시각 효과는 점점 커져가는 규모의 관중들에게 인상을 남기기 위해 잘 계획되었다. 'Diamond Dogs' 투어는 평균 7,500석 규모의 공연장에서 이뤄졌는데, 'Soul' 투어에서는 그게 10,000석으로 늘어났고, 'Station To Station' 투어의 평균값은 미국에서 14,000석, 유럽에서 7,000석에 달한 터였다(물론, 이 평균값들은 최대값과 최소값을 알려주지 않는다. 매디슨 스퀘어 가든과 워싱턴 캐피털 센터 모두에서 1974년과 1976년에 공연을 가졌는데, 각 19,000명이 운집해 당시까지 보위의 최고 관객수를 기록했다. 정반대로, 1976년 유럽 투어에서의 몇 공연장은 고작 3,000석 규모였다). 새 투어의 규모는 대략적으로는 'Station To Station' 투어와 비슷했지만, 유럽 공연의 관객이 늘어 전체 관객수가 증가했으며, 마지막에 있을 태평양 투어에서의 거대한 야외 공연장들은 관객수 신기록을 세우게 됐다. 애들레이드와 시드니가 각 20,000명, 멜버른과 오클랜드가 각 40,000명이었다.

이 아레나 공연장들을 감동시키기 위해, 데이비드는 1976년 무대 연출의 삭막함을 발전시키기로 결정했다. 'Station To Station' 투어 조명 장치의 일부였던 천장 형광등을 확장해 거대한 줄무늬 조명 패널로 만들어 무대의 뒤와 옆에 철창처럼 매달았다. 이것들은 느린 연주곡에서는 침울하게 맥동하고, 〈Rebel Rebel〉이나 〈Suffragette City〉 등의 록 넘버에서는 미친 듯이 반짝였다.

"더 이상 의상은 없다"던 보위의 약속과는 달리, 'Stage' 투어에는 지기 스타더스트 시절 이후 가장 다양한 종류의 새 착장들이 사용됐다. 나타샤 코닐로프가 디자인했는데, 그녀는 린지 켐프의 「Pierrot In Turquoise」 당시 보위와 협업했고, 1972년 레인보우 시어터 공연과 「The 1980 Floor Show」에서 재결합한 바 있었다. "우리는 잡지를 약간씩 스크랩했고, 작은 스케치들을 그렸어요. 아이디어가 아주 많았죠." 코닐로프는 이렇게 회고했다. 결과적으로 만들어진 휘황찬란한 새 보위 룩에는 달라붙는 셔츠, 뱀가죽 재킷, 선원 캡모자, 그리고 패션계에서 곧바로 "보위 바지"로 불리게 된 부풀어 오른 주름 바지가 포함됐다. 이는 〈Space Oddity〉 시절 이후 그가 보여준 가장 부드럽고 접근성 높은 이미지였다. 한편, 밴드에게는 특이하게도 복장 선택에 무제한의 자유가 주어졌다. 애드리언 벨루는 잠깐 장난 삼아 우주복을 입고 무대에 오르는 것을 고민했으나, 하와이안 셔츠와 캐주얼한 슬랙스에 정착했다. 조지 머리는 흑백 기모노와 카우보이 복장 사이를 오갔다(후자의 실루엣을 《Stage》 앨범 커버에서 확인할 수 있다). 사이먼 하우스는 신중한 고민을 거쳐 가죽 재킷과 바지를 선택했다. 션 메이스와 카를로스 알로마는 최신 펑크 스타일을 시도했다.

투어는 3월 29일 산 디에고에서 개막했다. 루 리드, 이기 팝, 그리고 러틀스의 곡을 엮어 편집한 프리-쇼(pre-show) 테이프가 송출됐고, 흡사 장례식 같은 분위기의 〈Warszawa〉와 함께 공연이 시작됐다. 이 곡은 남은 투어 동안 오프닝 넘버로 유지됐다. 무대에서 움직이는 것은 카를로스 알로마의 지휘봉뿐이었던 〈Warszawa〉는 대담하게 정적인 광경을 연출해냈는데, 나름의 방식으로 보위의 과거 개막곡만큼이나 극적인 순간이었다. 이후 공연은 두 번째 곡 〈"Heroes"〉를 통해 추진력을 얻었다. 베를린 시기의 작업물과 1970년대 중반 곡들 조금, 나중에 추가된 〈Alabama Song〉에 이어 'Stage' 투어의 깜짝 선곡도 있었다. 보위의 새로운, 신시사이저 중심의 미래주의적 사운드로 재편곡되어 되살아난 《Ziggy Stardust》의 일곱 곡이었다. 이 아이디어는 리허설이 반쯤 진행되던 시점에 데이비드가

불쑥 밴드에게 들이민 것이었다. 그는 어느 날 오자마자 "《Ziggy》 앨범 전체를 하자고. 그럼 사람들이 놀랄 거야!"라고 말했다고 한다. 션 메이스는 《Ziggy》 앨범 수록곡에서의 최종 선택이 "전곡을 습득하고 난 후에야" 결정되었다고 썼다.

《Ziggy》 노래들은 보통 10분간의 인터벌이 끝나자마자 한 번에 묶어서 연주되었고, 투어 초반에는 작은 반향을 불러일으켰다. 〈Ziggy Stardust〉의 유명한 리프를 바이올린으로 연주한다는 아이디어가 예상 밖이긴 했지만, 평단의 반응은 호의적이었다. "〈Five Years〉, 〈Suffragette City〉, 〈Rock'n'Roll Suicide〉 등의 도발적인 신세대 록 노래들이 이어지자, 보위가 록에 끼친 영향이 얼마나 거대했는지를 쉽게 이해할 수 있었다." 『로스앤젤레스 타임스』의 로버트 힐번은 이렇게 썼다. "70년대에 등장한 최초의 위대한 록스타인 보위는, 가장 많은 히트곡을 낸 것도 아니고, 가장 많은 양의 괄목할 만한 곡을 써낸 것도 아니며, 늘 가장 많은 관객을 끌어모은 것도 아니었지만, 그는 그 시기의 다른 어떤 인물보다 로큰롤의 중심을 흔들어 놓았다. … 그는 여전히 록의 거인으로 우뚝 서 있고, 그의 곁눈질은 그보다 못한 아티스트들의 가장 큰 도약보다 여전히 더 흥미롭다." 다른 이들도 동의했다. "대단한 라이브 공연이다." 『뉴욕 타임스』는 이렇게 말했다. "월요일 밤 공연의 끝 무렵에 느껴졌던 열기는… 탁월함에 대한 진정한 증거와도 같았다." 『버라이어티』는 "연주자를 선발하는 보위의 능력은 기묘하다"라고 평하며, 에이드리언 벨루의 기타를 "매혹적인, 중추가 되는 힘"으로 묘사했다.

개막 공연이 끝난 뒤, 밴드는 그들이 묵는 산 디에고 호텔의 바에서 즉흥 공연을 가졌다. 투어 전반을 지배한 파티 분위기에도 불구하고, 밴드 내의 관계에는 긴장감이 없지 않았다. 알로마와 벨루는 후일 상호 간에 갈등이 있었음을 인정했고, 와중에 보위 본인은 중독의 마지막 회복 단계를 거치고 있어서, 때때로 컨디션이 나쁘거나 과음을 하는 경향이 있었다. 메이스의 일기를 포함한 일부 밴드 멤버들의 회고에 따르면, 코코 슈왑이 보위를 감싸고 돌봐서 어떤 때엔 동료들조차 그를 만날 수 없었다고 한다.

4월 10일 댈러스에서 있었던 아홉 번째 공연에서는 여섯 곡이 촬영되어 「David Bowie On Stage」라는 제목으로 미국 텔레비전에서 방영되었다. 필라델피아, 프로비던스, 그리고 보스턴 공연의 녹음본은 라이브 앨범 《Stage》로 만들어졌고, 비슷한 시기에 〈Rock'n'Roll Suicide〉가 세트리스트에서 빠지고 〈Alabama Song〉으로 대체되었다.

4월 말 두 번의 디트로이트 공연은 관객들의 소란 행위로 기억에 남게 됐다. 첫째 날 보위는 지나치게 적극적인 경비원들을 제지하기 위해 〈Ziggy Stardust〉를 도중에 멈췄다. 둘째 날에는 무대 위로 투척된 꽃, 프리스비 원반, 스카프, 두루마리 화장지 등을 치우기 위해 〈Beauty And The Beast〉 중간에 브레이크를 가져야 했다(그날 밤 데이비드는 〈The Jean Genie〉의 가사를 '두루마리 화장지같이 웃네요smiles like a toilet roll'로 바꿔 부르기도 했다. 또 하나가 그의 머리 옆을 스쳐 지나가고 있었기 때문이다). 토론토에서 데이비드는 그 동네에서 「Salome」를 공연하고 있던 린지 켐프와 재회했다. 보스턴에서는 〈The Jean Genie〉의 '마음 놓고 즐겨라let yourself go'는 지시를 윗옷을 벗으라는 신호로 알아들은 두 명의 소녀들을 경찰관들이 연행해 갔다. 같은 공연에서 누군가는 거대한 비치볼 두 개를 숨겨 들어와 바람을 불어넣어 공연 동안 관객들 사이를 튕겨 다니게 했다. 그게 무대에 이르자 데이비드는 잽싸게 주먹으로 쳐서 다시 관중들에게 보냈는데, 틀림없이 마음에 남았던 것 같다. 같은 아이디어가 1983년 'Serious Moonlight' 공연에 적용되었기 때문이다.

미국 투어는 매디슨 스퀘어 가든에서 마무리됐는데, 늘 그랬듯, 데이비드 보위의 뉴욕 방문은 대형 사건이었다. 앤디 워홀은 일기에 이렇게 남겼다. "보위 콘서트 티켓을 두 장밖에 못 받았는데 모든 사람이 가고 싶어 했다." 매디슨 스퀘어 가든의 관객 중에는 로버트 프립, 얼 슬릭, 브라이언 이노, 더스틴 호프먼, 그리고 토킹 헤즈 멤버들이 있었다(1974년과 마찬가지로, 링링 브러더스 서커스 때문에 백스테이지에는 초현실적인 기운이 감돌았다). 또, 스털링 캠벨이라는 이름의 14세 소년도 있었는데, 새 이웃이었던 데니스 데이비스가 그를 초대했다. "제가 드럼을 친다고 했더니 공연에 초대해줬어요." 캠벨은 이렇게 회상했다. "그 공연은 제가 데이비드의 음악, 그리고 데니스 데이비스의 걸출함과 처음 마주한 순간이었어요. 그때 제가 인생을 바쳐 뭘 하고 싶은지를 깨달았죠!" 캠벨은 곧 데이비스의 제자가 되었고, 오랜 시간이 지난 뒤 그의 자리를 대신해 보위의 주 드러머가 된다.

미국 투어의 종료를 축하하며, 뉴욕의 가장 힙한 공

연장 중 두 곳인 허라와 스튜디오54 나이트클럽에서 파티가 열렸다. 이후 잠깐의 휴식기 동안 보위는 파리로 날아가 「저스트 어 지골로」의 대사 일부를 오버더빙했다. 그 뒤 투어는 유럽으로 건너갔고, 5월 14일 프랑크푸르트에서 개막 공연을 가졌다. 베를린에서 데이비드는 〈Station To Station〉을 도중에 갑자기 멈추고, 팬을 거칠게 밀치는 과잉 경비에 대해 독일어로 항의를 표했다. 이는 지역 언론에서 커다란 지지를 받았다(베를린 공연 전에 앨런 옌톱이 『아레나』를 위해 그를 인터뷰하기도 했다). 뮌헨에서는 토니 비스콘티가 투어에 합류해 따끈따끈한 《Stage》 앨범의 믹스를 보위와 일부 밴드 멤버들에게 들려주었다(션 메이스를 포함한 다른 멤버는 베니스에서 카를라스 알로마가 카세트테이프를 들려줄 때까지 이틀을 더 기다려야 했다). "엄청 좋아하면서 자리에서 벌떡 일어나더군요." 비스콘티는 후일 회고했다. 하지만 애드리언 벨루의 증언은 이와 배치되는데, 그는 "얄팍하고 후진" 사운드 때문에 이 앨범이 "아주 싫었다"라고 데이비드 버클리에게 말했다. 5월 27일 마르세유 공연은 정전으로 인해 중단되었다. 적절하게도 〈Blackout〉이 끝난 직후였는데, 한 여성 팬은 어둠을 틈타 무대로 뛰어올라가 데이비드에게 키스했다. "그녀가 어디서 등장했는지도 몰랐고, 이름을 물어볼 겨를도 없었네요." 그는 나중에 이렇게 농담을 했다. 공연이 재개되기까지 한 시간이 넘는 강제 인터벌을 가져야 했고, 이번에는 네온 조명 장치도 없었다. 밴드는 관중으로부터의 안전을 위해 호텔로 돌아가 대기했다.

5월 30일에 밴드는 라디오 브레멘이 제작하는 독일의 유명 텔레비전 쇼 프로그램 「Musikladen Extra」를 위해 150명의 스튜디오 청중 앞에서 특별 미니 콘서트를 녹화했다. 션 메이스는 이렇게 썼다. "유일한 문제는 그 정도로 작은 규모의 침착한 청중에 적응하는 것이었다. 한 소녀는 손 뻗으면 데이비드의 다리를 만질 수 있을 정도로 가까이 있었는데, 공연 내내 무대를 등지고 앉아 있었다. 보위 팬들아, 한 방 먹었지?" 쇼는 8월 4일에 방영됐고, 이후로 MTV를 비롯한 음악방송국들이 재방송했다.

보위의 다른 주요 투어와 마찬가지로, 1978년의 공연들에는 수많은 부틀렉이 존재한다. 그중 하나인 6월 4일 예테보리에서의 녹음본 중 네 트랙, 〈Soul Love〉, 〈The Jean Genie〉, 〈Fame〉, 〈"Heroes"〉는 1993년 일본의 준합법적 컴필레이션 앨범 《David Bowie Best Selection》에 수록됐다.

독일, 오스트리아, 프랑스, 그리고 스칸디나비아 지역을 지나 투어는 영국에 도착했다. 6월 13일, 영국에서의 첫 공연 전날에, 데이비드는 캠든의 뮤직 머신에서 열린 이기 팝 공연에 참석했다. 그 자리에는 조니 로튼도 참석했는데, 셋은 공연 후에 만나 술을 마셨다. 이기는 그 다음 주 동안 보위의 투어단에 함께했다. 1973년 투어의 공연장이기도 했던 뉴캐슬 시티 홀에서 백스테이지를 찾아온 사람들 중에는 트레버 볼더와 데이비드의 전 보디가드 스튜이 조지가 있었다. 영국 투어는 18,000석 규모의 얼스 코트 아레나에서의 세 번의 공연을 끝으로 막을 내렸다. 1973년의 재앙은 다행히 반복되지 않았으며, 공연은 성공을 거뒀다. 마지막 날 밤은 RCA에 의해 레코딩되기도 했는데, 리허설 레퍼토리에 있던 〈Sound And Vision〉이 소환되어 마지막 앙코르곡으로 즉흥 연주됐다. 이 레코딩은 같은 공연의 〈Be My Wife〉와 함께 나중에 《RarestOneBowie》에 수록됐다.

비평가들은 기뻐했고, 논란을 동반했던 지난 공연과의 뚜렷한 대비를 언급했다. 『파이낸셜 타임스』는 "중독으로부터 벗어났으며, 충실한 팬들에게 기꺼이 예전 곡들을 훑어주는, 자신감 있고 행복한 보위"를 확인했으며, 공연의 분위기가 "2주 전의 밥 딜런 공연보다 더 즐거웠다"라고 말했다. 『타임스』는 이렇게 보도했다. "예상대로, 관객들은 흥분에 휩싸였다. 예상치 못한 것은 보위가 그들에게 전달한 온기, 어쩌면 애정이었다. 그에게도, 우리에게도, 그리고 덧붙이자면 좋은 쪽으로의 변화였다." 『이브닝 뉴스』는 그를 "완벽하게 컨트롤된 퍼포머"로 부르며, 이렇게 덧붙였다. "그를 록스타로만 낮춰 부르는 것은 바보 같은 일일 것이다. 그는 흥미로운 화가이며, 혁신적인 조명 전문가이고, 배우이자 아티스트다." 얼스 코트 공연은 데이비드 헤밍스에 의해 촬영되었는데, 일부 추출본이 「The London Weekend Show」에서 예고로 나갔음에도 영상은 공개되지 않았다. 이는 결과물에 대한 보위의 의견이 「저스트 어 지골로」에 대한 본인의 의견과 비슷했기 때문인 것으로 보인다. "데이브는 제 편집본을 보기 위해 스페인으로 왔죠." 헤밍스는 후일 이야기했다. "그날 얘기 끝에 그는 그것을 공개하지 않겠다고 결정했어요." 영화 수익이 RCA로 들어가는 것을 보고 싶지 않았던 게 또 다른 이유였을 수도 있다. 그 무렵 RCA와 보위는 심각한 갈등을 빚고 있었다(2장의 'STAGE' 참고). 2001년에 보위

는 영화에 대해 이렇게 회고했다. "그냥 그게 촬영된 방식이 마음에 들지 않았어요. 지금에 와서 보면, 당연하게도, 꽤 괜찮아요. 언젠가 미래에 공개될 수도 있지 않을까 해요." 이 얼스 코트 영상은 보위와 데이비드 헤밍스의 마지막 협업이 되었다. 헤밍스는 「글래디에이터」와 「라스트 오더스」 등의 영화로 주목할 만한 연기자 복귀에 성공했으나, 슬프게도 2003년 12월에 사망했다.

7월 2일, 얼스 코트 공연의 다음 날 밴드는 토니 비스콘티의 굿 얼스 스튜디오에 소집되어 〈Alabama Song〉을 레코딩했다. 이후 투어는 넉 달간의 휴지기를 가졌고, 그동안 보위와 밴드는 몽트뢰로 가서 《Lodger》의 작업을 시작했다. 《Stage》는 그 와중인 9월 25일에 발매됐다.

시드니에서 한 주간의 리허설을 가진 뒤, 태평양 투어가 11월 1일 애들레이드의 오벌 크리켓 그라운드에서 개막했다. 이는 보위의 첫 호주 공연인 데다가, 투어의 첫 야외 공연이었으며, 무엇보다 데이비드의 역대 첫 대형 야외 공연이었다. 레퍼토리는 이전 공연들과 거의 동일하게 유지되었으나, 〈Speed Of Life〉는 제외되었다. 호주 투어의 첫 두 공연에는 지역의 키보드 연주자 데니스 가르시아가 로저 파웰을 대신했다. 당시 로저 파웰은 연기된 유토피아 프로젝트를 작업하고 있었다.

11월 18일, 40,000명을 수용하는 멜버른 크리켓 그라운드에서 열린 공연에서 관객들은 쏟아붓는 비에 흠뻑 젖었고, 밴드는 연주를 이어갔다. 션 메이스의 수기는 이 아수라장을 생생히 그려낸다. "푹 젖은 팬들은 머리가 헝클어지고 화장이 흘러내려 펑크족처럼 보였다. 그러나 분위기는 환상적이었다. 흠뻑 젖으면서 아무것도 상관이 없어졌다! 데이비드는 비를 즐겼지만, 반짝이는 검은색 무대는 물기를 머금은 얼음 같았고, 그는 미끄러져 관객석으로 곤두박질칠 뻔한 적도 있었다. … 데이비드는 곡과 곡 사이에 신발 밑창을 닦았다. 사이먼은 계속해서 바이올린 활을 말렸다. … 앙코르곡을 연주할 때는 폭죽 몇 개가 작동하지 않았고 한두 개의 로켓은 캐노피 위로 치솟았다."

투어는 호주에서 뉴질랜드로 이동했고, 오클랜드의 웨스턴 스프링스에는 41,000명에 달하는 관중이 운집해 뉴질랜드 신기록을 수립했다. 이후 밴드는 북쪽으로 날아가 1973년 이후 보위의 첫 일본 공연을 가졌다. 오사카에서의 개막 공연은 일본 FM 라디오로 중계되었고, 전체 투어의 마지막이었던 12월 12일 도쿄 NHK 홀

공연은 「The Young Music Show」를 위해 녹화되었다. 편집된 방영본에서는 곡명과 가사의 일본어 번역본이 화면에 표기됐다. 또 이전 일본 공연에서 이미 분장을 하고 데이비드가 뺏기 전까지 커다란 징 두 개를 때려댔던 데니스 데이비스가 몇몇 곡에서 고릴라 마스크를 쓴 모습도 확인할 수 있었다.

공연 이후, RCA는 1920년대 테마의 '지골로 파티'를 주최해 투어의 폐막과 다가오는 「저스트 어 지골로」의 개봉을 기념했다. 데이비드는 일본에 더 머물렀고, 코코 슈왑과 함께 크리스마스를 교토에서 보냈다. 이르게는 1977년 10월부터 그는 『NME』를 통해 교토에서 더 많은 시간을 보내고 싶다고 이야기했다. "몇 달간 깊은 고요함에 둘러싸여 있고 싶어요. 그게 뭔가를 만들어내는지 지켜보고 싶어요." 이렇게 말하며, 그는 수수께끼처럼 덧붙였다. "교토에 가는 건 제 사생활에도 중요하죠."

보위의 이전 라이브 출격들만큼 흥미진진하지는 않았을지 몰라도, 1978년 투어는 커다란 상업적, 비평적 성공을 거뒀다. 일부 역사가들의 냉대와 두껍게 믹싱된 《Stage》 앨범의 비교적 풍성하지 못한 청취 경험은 투어가 다소 따분한 것이었다는 집단적 상상을 공모해냈으나, 이는 조금은 부당한 처사다. 투어는 대형 히트곡들에 베를린 연작의 신시사이저 연주를 결합해냈으며, 과거의 성공이 전달했던 본능적인 흥분을 재현하지는 못했을지라도(데이비드 본인도 〈Warszawa〉의 연주가 "다소 하품을 유발했다"라고 후일 인정했다) 밴드는 보위가 소집한 가장 뛰어난 축에 속했다. 토니 비스콘티는 "각 연주자들이 눈부신 음악적인 개성으로 가득 차 있다"라고 나중에 이야기했으며, 그러한 평가를 확인하는 데에는 《Stage》 앨범 몇 분이면 충분하다. 1970년대의 어떤 보위 투어보다도 비평적으로 인정받은 동시에 발 닿는 모든 곳에서 매진을 거둔 투어였다. 그리고, 늘 그랬듯, 영향력 역시 거대했다. 한 달이 되지 않아 「Top Of The Pops」에는 신시사이저 밴드들이 가득했다. 차가운 조명과 네온 조명, 드라이아이스 구름, 점프슈트 의상과 같은 그들의 시각적 요소는 'Stage' 투어로부터 직접적으로 물려받은 것이었다.

1979-1980년: 텔레비전 특집 방송

1978년 12월의 'Stage' 투어 종료 이후, 보위는 데뷔 이후 가장 오랫동안 공연장을 떠나 있는 시기로 접어들게

된다. 이어지는 5년간 그가 가진 라이브 공연은 한 줌에 불과했는데, 대부분은 텔레비전 방송이었다.

첫 번째는 1979년 3월의 일로 남은 자료가 많지 않다. 데이비드는 뉴욕 카네기 홀에서 필립 글래스, 스티브 라이히, 그리고 존 케일 옆에 서서 바이올린을 켰고, 존 케일의 〈Sabotage〉를 연주했다. 다음 달에 데이비드는 「The Kenny Everett Video Show」에 출연했고, 〈Boys Keep Swinging〉의 립싱크를 연주했다. 이는 프로그램의 감독이었던 데이비드 말렛과의 길고 유익한 협업관계의 시작이 되었다.

1979년 12월 15일 데이비드는 NBC의 「Saturday Night Live」에서 세 곡을 녹화했다(이 경우에 '라이브'는 정확한 제목이 아니었는데, 거의 한 달 뒤인 1월 5일에 방영됐기 때문이다). 카를로스 알로마, 데니스 데이비스, 조지 머리가 'Station To Station' 투어의 기타리스트 스테이시 헤이든, 블론디의 키보디스트 지미 디스트리와 함께했다. 또 이국적인 화장을 하고 스리쿼터렝스(4분의 3 길이의) 드레스를 입은 특이한 백킹 싱어들도 있었다. 그중 한 명이 독일의 컬트 아티스트 클라우스 노미였는데, 뉴욕의 부티크 피오루치스의 진열창에서 인간 마네킹 포즈를 취하고 있다가 데이비드에 의해 '발견된' 이후 그의 첫 주류 매체 출연을 가진 것이었다. 이후 노미는 RCA와의 음반 계약을 따냈고, 1981년에 기이한 데뷔 앨범을 발매했다. 그는 고작 2년 뒤에 사망해서, 에이즈로 인한 첫 유명인 희생자 중 하나가 되었다.

《Scary Monsters》와 「엘리펀트 맨」 시기의 뉴웨이브 아방가르드적 태도를 확립한 시점이었던 보위는 「Saturday Night Live」를 위해 일련의 특이한 루틴을 창안했다. 〈The Man Who Sold The World〉에서 그는 백킹 싱어들에 의해 다운스테이지로 들려 갔는데, 허리가 가는 딱딱한 정장을 입고 있었으며 머리와 팔만 자유롭게 움직일 수 있었다. 곡이 끝나자 그는 다시 원위치로 들려 옮겨졌다. 의상은, 그가 후일 밝힌 바에 따르면, 에드워드 7세 시대의 카바레 아티스트 휴고 볼에 영감을 받은 것이었다. 휴고 볼은 취리히의 카바레 볼테르에서 원통 관을 입은 채 무대에 오르곤 했다. "저는 원통을 또 다른 다다이즘 의상과도 결합했어요. 고도로 양식화된 남성 이브닝 드레스와 큰 숄더, 보타이였죠." 오랜 시간이 지난 뒤 그는 이렇게 설명했는데, 아방가르드 시인이자 행위예술가 트리스탄 차라가 1920년대에 본인의 다다이스트 연극에서 입은 의상을 지칭한 것이었

다. 그 뒤 데이비드는 푸른 재킷과 펜슬 스커트를 입고, 스타킹과 하이힐을 신은 채 〈TVC15〉로 다시 등장했다. 이때의 모습은 흡사 스튜어디스와 로사 클레브(007 영화에 나오는 본드걸)의 이종교배처럼 보였으며, 텔레비전 스크린을 입에 문 장난감 강아지가 그의 발치에 앉아 있었다. 끝으로 〈Boys Keep Swinging〉에서 보위의 머리는 가분수처럼 꼭두각시 인형의 몸 위에 올려졌다. 이 인형은 보위 본인이 조종했고(곡의 클라이맥스에서는 '음경'이 뻔뻔스럽게 튀어나오기도 한다), 밴드가 연주하는 배경 숏 위에 크로마키로 올려졌다. 이는 보위가 독일의 축제 광장에서 본 연극에 기반한 아이디어였다. "한 공연자가, 검은 옷을 입고, 턱 아래에… 작은 꼭두각시의 몸통을 붙여 놨더군요. 인간의 머리를 한 마리오네트 같은 효과를 줬죠." 「Saturday Night Live」 무대는 보위의 가장 뛰어난 텔레비전 공연 중 하나로 남았으며, 연주의 빼어남 자체도 기가 막히게 별난 연출에 결코 못 미치지 않았다. 감히 말하건대 이보다 나은 〈The Man Who Sold The World〉와 〈TVC15〉의 라이브는 없을 것이다.

1979년 12월 31일, 「The "Will Kenny Everett Make It To 1980?" Show」와 「Dick Clark's Salute To The Seventies」는 나란히 새 어쿠스틱 버전 〈Space Oddity〉의 스튜디오 립싱크 무대를 방영했다. 데이비드 말렛이 다시 감독을 맡은 「Kenny Everett」 공연은 특히 흥미로웠는데, 다음 해의 〈Ashes To Ashes〉 비디오로 발전하게 되는 이미지들을 사용했기 때문이다. 1970년대 중반부터 영웅 숭배하듯 보위의 커리어를 좇아온 팬인 게리 뉴먼에 따르면, 이 무대는 불쾌한 사건의 현장이기도 했다(오랜 시간이 지난 뒤 뉴먼은 'Station To Station' 투어 당시의 본인에 대해 이렇게 회고했다. "저는 머리를 오렌지색으로 염색하고 앞에는 금색 스프레이를 뿌렸어요. 조끼 주머니에는 피우지도 않는 지탄 담배를 갖고 있었어요. 제 생각에도 제가 별로 멋있지는 않았을 것 같네요. 공연 때 저는 맨 앞줄까지 가서 공연장에서 흔히 쓰는 초록색 형광봉을 들고 있었어요. 〈The Jean Genie〉 도중에 그걸 보위한테 던져서 가슴팍에 명중시켰죠. 아마 그때까지 제 인생에서 가장 행복한 순간이었을 거예요."). 1979년에 뉴먼이 성공을 거두자, 보위는 많은 이들에게 트리뷰트 가수 이상의 취급을 받지 못하던 그를 비판하기 시작했다. 『레코드 미러』에서 보위는 뉴먼을 "클론"으로 불렀고, "(뉴먼

은) 저를 그저 베꼈을 뿐 아니라, 약삭빠르게도 제 영향 자체를 흡수했어요"라고 덧붙였어. 뉴먼이 후일 주장한 바에 따르면, 본인이 케니 에버렛 특집방송에서 촬영을 마쳤을 때, 다른 쪽에서 〈Space Oddity〉를 찍던 보위가 그를 발견했는데, 곧 데이비드 말렛 본인을 한쪽으로 끌고 가 스튜디오를 떠나 달라고 요구했다고 한다. 며칠 뒤 뉴먼은 본인의 출연분 방영이 연기되어 추후 회차에 사용될 것이라는 통보를 받았다. 뉴먼은 이 일을, 말렛이 본인의 가장 수익성 좋은 고객을 달래는 과정에서 벌어진 사건으로 여겼다. 2000년에 보위는 이 이야기를 "아마도 사실이 아닌 것"으로 표현했고, 『큐』에서 이렇게 말했다. "만약 그가 세트 쪽으로 오지 말라는 이야기를 들었다면, 그건 리허설 도중이었을 겁니다. 그가 실제로 촬영에 참여하고 싶다면 언제든지 환영이라고 스튜디오의 사람들에게 말했던 기억이 나요. 그러나 그는 등장하지 않았죠."

데이비드는 (「엘리펀트 맨」 시카고 공연의 본인 출연일 사이였던) 1980년 9월 3일, 미국의 브라운관에 복귀했다. NBC 「The Tonight Show With Johnny Carson」의 한 회차를 맡아 《Scary Monsters》 밴드와 함께 〈Life On Mars?〉와 〈Ashes To Ashes〉의 빼어난 연주를 들려주기 위해서였다(홀 앤드 오츠의 기타리스트 G. E. 스미스, 루머의 드러머 스티븐 굴딩도 함께했다). 이는 《Scary Monsters》를 위한 보위의 유일한 메이저 홍보성 출연이었고, 1983년 이전 그의 마지막 라이브 공연이기도 했다. 1981년 1월 3일 「엘리펀트 맨」의 폐막 이후 그는 2월 24일 런던에서 열린 『데일리 미러』의 록 앤드 팝 시상식에 참석했고, 루루로부터 '최고의 남성 싱어 상'을 건네받았다. 이는 대중의 시야에서 사라지기 전에 남긴 마지막 특기할 만한 행적이 되었다. 같은 해에 그는 드루어리 레인의 시어터 로열에서 열린 자선 쇼 'The Secret Policeman's Other Ball(비밀 경찰의 또 다른 무도회)'에서 공연할 것을 제안받기도 했다. 처음에 그가 보인 관심에도 불구하고, 이 계획은 결실을 맺지 못했다(자세한 사항은 6장의 '1980년대'를 참고).

'SERIOUS MOONLIGHT' 투어
1983년 5월 18일-12월 8일

• 뮤지션: 데이비드 보위(보컬, 기타, 색소폰), 얼 슬릭(기타), 카를로스 알로마(기타), 토니 톰슨(퍼커션), 카민 로하스(베이스), 데이

비드 르볼트(키보드), 스티브 엘슨·레니 피케트·스탠 해리슨(색소폰), 프랭크 심스·조지 심스(백킹 보컬)

• 레퍼토리: Star | "Heroes" | What In The World | Look Back In Anger | Joe The Lion | Wild Is The Wind | Golden Years | Fashion | Let's Dance | Red Sails | Breaking Glass | Life On Mars? | Sorrow | Cat People (Putting Out Fire) | China Girl | Scary Monsters (And Super Creeps) | Rebel Rebel | I Can't Explain | White Light/White Heat | Station To Station | Cracked Actor | Ashes To Ashes | Space Oddity | Young Americans | Soul Love | Hang On To Yourself | Fame | TVC15 | Stay | The Jean Genie | Modern Love | Imagine

1983년, 보위는 전례 없는 5년간의 투어 휴지기를 가진 뒤였고, 《Let's Dance》 앨범 발매 전 홍보는 스펙터클한 새 공연을 예고했다. 앨범과 마찬가지로 'Serious Moonlight' 투어는 일반 대중을 위해 보위를 의도적으로 '정상화'하는 방향으로 디자인됐다. "그냥 괴짜로 치부되는 상황에 아주 화가 나던 참이었어요." 그는 1983년에 말했다. "무슨 자세나 입장을 표명하려 들지 않을 거예요. 빙하인간이 됐든, 이상한 지기가 됐든, 그런 건 없을 겁니다. 그냥 제 자신으로 있으면서, 최대한 잘해보려 할 거예요. … 그게 이번 투어의 전제였죠. 제 자신을 재-재현하는 것."

늘 그랬듯, 최신 자기 혁신의 중심을 차지한 것은 강력한 시각 요소들이었다. 세트 디자인을 처음 맡은 것은 《Let's Dance》 앨범의 아트워크를 만든 데릭 보시어였다. 그는 'Diamond Dogs' 세트를 연상시키는 사치스러운 무대를 고안했는데, 다양한 플랫폼과 층이 존재했고, 회전하는 각기둥들의 각 면에는 서로 다른 배경막이 그려져 있었으며, 만화적으로 표현된 거대한 보위가 기타를 든 채 길쭉한 다리로 무대를 가로지르고 있었다. 보시어의 아이디어는 비용 문제로 거부되었고, 대신 보위는 'Diamond Dogs' 투어의 베테랑 마크 라비츠에게 연락을 취했다. 라비츠는 1974년 이후 가장 정교한 무대환경을 창조해냈는데, 수천 석 규모의 공연장에서도 작업할 수 있을 만큼 간단하고 대담하기도 했다. 무대를 지배하는 것은 세로로 홈이 파인 네 개의 거대한 반투명 폴리에틸렌 기둥들이었고, 신고전주의적인 인방들이 그 위로 떠 있었다. 마치 팔라디오의 신전과 「스타트렉」을 섞어 놓은 것 같았다. "말하자면 어떤 새로운

건축인 거죠." 보위는 이렇게 설명했다. "고전주의와 모더니즘의 결합이요." 무대 오른편에는 거대한 손이 있었는데, 미켈란젤로의 〈아담의 창조〉를 연상시키는 방식으로 위쪽을 가리키고 있었다(고작 몇 달 전에 영화 「E.T.」의 포스터가 모방을 시도한 작품이다). 손가락의 방향을 따라가면 반짝거리는 초승달이 무대 왼쪽에 걸려 있었다. 밀턴 케인즈 보울이나 매디슨 스퀘어 가든과 같은 주요 공연장에서는 더 거대한 가스 주입식 달이 관객들의 머리 위로 매달렸는데, 각 공연이 끝날 때마다 쪼개져 열리며 금빛과 은빛 풍선들을 쏟아 냈다.

그러나, 시각적인 핵심 역할은 무대 소품들이 아닌, 이전 두 번의 투어에서 계승된 대단히 극적인 조명 연출이 맡았다. 보위의 기조는 지난 몇 년간과 동일했다. "그는 독일 표현주의를 원한다고 말했어요." 조명 디자이너 앨런 브랜튼은 이렇게 말했다. "그래서 저는 관련된 책을 다 샀죠." 브랜튼은 40개의 배리-라이트 (Vari-Lite)를 기반으로 조명 계획을 수립했다. 배리-라이트는 컴퓨터로 조종 가능한 램프로 패닝, 틸팅, 회전은 물론 60개의 컬러 젤 사이에서 전환이 가능했다. 오늘날에는 배리-라이트가 모든 텔레비전 퀴즈 쇼의 표준으로 여겨지지만, 1983년에 브랜튼이 사용했을 때 그것은 록 공연의 거대한 혁신이었다. "제 작업을 포함해서, 이제껏 모든 공연은, 조명을 같은 수평면, 즉 머리 위의 조명 그리드에 걸어 두었어요." 그는 설명했다. "저는 조명들이 다른 평면에 위치하기를 바랐어요. 90도로 돌아가기를 원했고요. 물리적인 한계를 밀어붙이길 원했습니다." 브랜튼은 거대 기둥들에 관습적인 워시 라이트와 내부 조명도 부착함으로써 세트 피스를 위한 풍경을 창조해냈다. 〈Cat People〉에는 쨍한 파란색 백라이트, 〈Red Sails〉에는 관능적인 빨간색과 노란색 조명, 〈Scary Monsters〉에는 명멸하는 스트로브와 강렬한 초록색 빔과 서치라이트를 사용하는 식이었다. "펠리니, 지그펠드, 스티븐 스필버그 모두가 자랑스러워했을 거예요." 브랜튼은 이렇게 말했다.

맨해튼에서 있었던 첫 2주간의 리허설은 《Let's Dance》에서 빠졌다가 다시 돌아온 음악 감독 카를로스 알로마가 주관했다. 보위는 댈러스 근처 라스 칼리나스에서의 리허설부터 합류했다. 《Let's Dance》 앨범의 구성원들에 더해진 새로운 얼굴로는 빌리지 피플과 빌리 조엘의 키보디스트 데이비드 르볼트, 그리고 색소포니스트 레니 피케트가 있었다. 특히 레니 피케트가 승선함으로써, 투어 브로슈어에 보르네오 호른스로 표기된 색소폰 트리오가 한자리에 모일 수 있었다. 총 10인조의 밴드는 1974년 이후 보위의 가장 큰 그룹이었으며, 안무를 하는 두 명의 백킹 보컬리스트 프랭크와 조지 심스가 포함된 것 역시 〈Diamond Dogs〉를 상기시켰다.

'Serious Moonlight' 투어는 알로마가 참여한 여섯 번의 보위 투어 중 그가 가장 좋아한 것이었다. "모든 히트곡을 무대에 올린 첫 번째 투어였어요." 그는 데이비드 버클리에게 말했다. 그러면서 그는 "모든 곡이 방금 레코딩된 것처럼 들리도록, 그 멋진 관악기 편곡을 하는 게" 특히 즐거웠다고 이야기했다. 보위는 알로마의 재편곡이 공연 정체성의 결정적인 요소가 되었음을 투어 당시에 인정했다. "이전에는 무대 위에 최대 세 대의 신시사이저를 올렸죠. 음악들은 인더스트리얼한, 기계적인 함의를 내포하고 있었습니다. 그게 제가 더 밝게 만들고 싶었던 부분이에요. … 연주자의 선택이 도움이 됐어요. 왜냐하면 그들은 제 음악에 익숙하지 않았으니까요. 그래서 좀 더 소울 기반으로 음악을 해석했어요. 음악에서 본질적으로 좀 더 밝은 기운이 느껴지게 됐죠. 만약 제 기존 연주자들을 썼다면 그들은 이런 생각을 했겠죠. '그래, 난 보위를 알지. 그는 여기서 어둡고 우울한 걸 원할 거야.'"

마지막 한 주간의 준비를 위해 브뤼셀의 포레스트 내셔널로 이동하기 전, 밴드는 안무가 크리스 던바와 함께 작업하며 댈러스 리허설의 막바지에 이르고 있었다. 그 최후의 순간에, 리드 기타리스트 스티비 레이 본이 해고되는 위기가 발생했다. 본의 능력은 전혀 문제될 게 없었다. 오히려, 그의 독특한 연주가 밴드 사운드에 도드라지게 기여했음은 리허설 부틀렉을 통해 확인할 수 있다. 보위는 후일 이렇게 언급했다. "스티비는 제 노래에 맞을 거라고 아무도 상상조차 못 했을 음들을 불쑥불쑥 꺼내놓곤 했어요." 불운하게도 마약과 매니지먼트 문제가 본을 괴롭히고 있었고, 그는 안무와 의상의 도입, 투어 기간 중 마약 복용 제한, 그리고 특히 수당 문제로 보위가 사이가 틀어졌던 것으로 보인다. 또 본은 본인의 그룹 더블 트러블이 몇몇 영국과 미국 공연들의 서포트를 하기로 한 구두 약속을 보위의 매니지먼트 측이 어겼다고 주장했다. 리허설이 한창 진행되던 중에 〈Let's Dance〉의 비디오가 공개되자 상황은 더욱 악화됐다. 더블 트러블 베이시스트 토미 섀넌이 회고한 바에 따르면, 팝 스타덤의 방식에 익숙하지 않았던 본은, 보위가

그의 기타 솔로를 핸드싱크한 장면에 대해 "몹시 분노했다"라고 한다.

문제가 발생했을 때 보위는 홍보 활동을 수행하기 위해 이미 유럽을 떠나 있었다. 나중에 그는 본의 "칠푼이 같은 매니저"에 의해 "사실상 협박을 당했다"라고 이야기했다. 그의 설명에 따르면, 브뤼셀에 가기 위해 밴드를 공항에 태워줄 버스가 출발하기 30분 전, 본의 매니저는 "바로 그 자리에서, 스티비의 수당에 관한 재협상을 요구했고, 투어의 어떤 연주자들보다 더 많은 돈을 받기 원했으며, 그렇게 해주지 않는다면 스티비를 투어에서 빼겠다고" 했다. 보위는 이렇게 덧붙였다. "저는 벨기에에서 수천 마일 떨어져 있었고 20분은 더 있어야 도착할 예정이었으므로, 우리 프로모터가 상황을 접수했고, 공연의 사운드 전체를 바꿔놓을 결정을 내리게 됐죠."

그에 따라, 개막일이 일주일도 남지 않은 시점에서, 본은 해고당했다. "나머지가 벨기에에 도착했을 때", 보위는 나중에 이렇게 회고했다. "제 베이시스트 카민 로하스는, 스티비가 짐짝에 둘러싸인 채 인도 한쪽에 남겨진 모습이, 본인이 여정에서 목격한 가장 가슴 아픈 광경이었다고 제게 말했어요. 카민은, 매니저가 그렇게 사기를 칠 생각이었다는 걸 스티비가 전혀 몰랐거나, 알았더라도 매니저가 그게 먹힐 거라고 스티비를 설득했을 거라고 확신했죠." 나머지 밴드 멤버들은 관련된 모든 논란을 일축했는데, 알로마는 기자들에게 이렇게 말하기도 했다. "데이비드는 이전까지 (투어에서) 한 푼도 번 적이 없는데, 이번 투어는 그에게 돈을 좀 벌어다 줄 것이라고 확신하는 사람들이 많았죠. 연주자들의 금전적인 상황은, 솔직히 말해서, 그냥 충분했어요. 모두가 (주당) 네 자리를 넘게 받았으니까요." 본의 매니저가 취한 입장에도 불구하고, 《David Live》 때와 같은 급여에 관한 반란은 재발하지 않았다. (본은 후일 보위와 화해했으나, 비극적이게도 1990년 헬기 추락 사고로 사망했다.)

아이러니하게도, 본의 자리를 대신한 것은, 지난번에 보위 이야기에 등장했을 때 똑같이 투어 직전에 이탈한 이력이 있는 기타리스트였다. 1974년 투어를 함께하고 《Station To Station》 앨범에서 연주한 뒤 냉담하게 갈라선 바 있었던 기타리스트 얼 슬릭이, 급하게 계약을 맺고 5월 14일 브뤼셀로 날아온 것이다. "모든 걸 바로잡았어요." 슬릭은 이전에 있었던 데이비드와의 다툼에 관해 이렇게 이야기했다. "소통을 했죠. 농담 따먹기도 하고 노닥거리면서요. 예전에는 공연장에 가면 무대에 관련된 일이 아니고서야 그를 아예 만날 수가 없었죠. 이제 정상으로 돌아왔어요. 이게 보통의 방식이죠." 카를로스 알로마는 슬릭과의 추가 예행연습을 미친 듯이 진행했다. 슬릭은 "커피를 끓이고 또 끓이며" 나흘간을 호텔 방에 갇혀 세트리스트의 31곡을 익혔다.

보위는 마약 복용에 관한 원칙을 밴드에게 전달했다. 'Serious Moonlight' 투어 당시 보위의 섭생은 코카인에 절어 있던 1970년대 중반의 광기와는 아주 달라져 있었다. 그는 매일 하루를 두 시간의 에어로빅과 섀도복싱으로 시작했다. "긴 투어니까 좋은 몸 상태를 유지하고 싶어요." 그는 기자들에게 말했다. "옛날처럼 하고 싶지 않아요. 그때는 망가지는 것이 거의 의무처럼 느껴졌죠. 대단한 아티스트가 되려면 꼭 해야 하는 일로 생각했어요." 그는 수없이 언급된 비행공포증도 극복했다. 새로운 라이프스타일과 함께 그가 장만한 것은 궁극의 투어 도구, 전용 707 제트기였다.

공연의 안무는 1976년이나 1978년 투어보다 타이트했지만, 보위는 섬세한 무대 연출을 지양하고, 세트나 조명 등이 대형 공연장에 잘 정착되게 하는 큰 그림에 주안점을 두었다. 1974년에 했던 〈Cracked Actor〉의 해골과 그림자 안무는 다시 등장했다. 〈Station To Station〉 동안은 네 개의 거대 기둥들에 연기가 가득 찼고, 보위가 한 기둥 안에서 〈Ashes To Ashes〉를 부르는 동안 그 기둥은 다운스테이지로 옮겨갔다. 같은 곡에서 심스 형제는 공기 주입식 지구본을 던지고 받았는데, 그건 〈Space Oddity〉 동안 무대 중앙에 놓여 스포트라이트를 받았고, 다시 〈Young Americans〉가 되면 보위가 발로 차서 관객들에게 날려 보냈다. 다른 곡들에서는 바쁘게 돌아가는 조명이 눈을 사로잡는 한편, 〈Life On Mars?〉, 〈Wild Is The Wind〉, 〈Space Oddity〉는 스포트라이트가 비추는 정지된 위치에서 연주됐다. 〈Fashion〉에는 기초적인 수준의 안무가 포함됐고(보위와 심스 형제들이 캣워크의 모델처럼 연기했다), 이어 〈Let's Dance〉를 신호로 삼아 보위는 섀도복싱을 시작했다. 〈Red Sails〉에서 그는 산을 오르는 마임 연기를 했고, 그동안 레니 피케트는 본인이 리허설에서 제안한, 보위가 '월링 더비시(whirling dervish)' 댄스라고 칭한 춤을 췄다. 그러나 이는 모두 예외에 속했다. 대부분의 곡은 서서 부르는 직설적인 방식으로 연주됐고, 데이비드는 늘 주목을 받는 센터에 위치했다.

보위는 의상 디자이너 피터 홀과 함께 파스텔 톤의 투피스 정장을 디자인했다. 「라 보엠」과 「주트 수트」 뉴욕 공연을 보고 피터 홀의 작업에 감명받은 차였다. 데이비드는 대부분의 공연을 푸른 파우더 빛 슈트에 줄무늬 교복 넥타이를 매고 시작해서, 15분의 인터벌(보통은 〈White Light/White Heat〉와 〈Station To Station〉 사이였다) 동안 복숭앗빛 투피스로 갈아입고 폴카 도트 보타이를 옷깃에 두른 채 등장했다. 또 다른 의상으로는 라임색 슈트, 그리고 금색 파이핑 장식이 들어간 하얀 해군 재킷이 있었다. 그의 잘생긴 30대 외모는 과산화수소로 노랗게 염색된 솜사탕 같은 더벅머리로 강조되었다. 홀은 밴드 의상도 디자인했는데, 보위는 그것을 이렇게 묘사했다. "뉴 로맨틱스 전반에 대한 약간의 패러디죠. … 약간 50년대 싱가포르처럼 보이도록 만들면 좋겠다고 생각했어요." 홀은 개별 연주자들에게 서로 다른 문화적인 배경을 설정했다. "그는 카를로스를 간디 타입, 혹은 좀 더 왕자에 가까운 것으로 설정했죠." 보위는 이렇게 이야기했다. 심스 형제는 줄무늬 블레이저를 걸치고 페도라를 썼고, 카민 로하스는 선원 모자를 쓰고 사롱을 둘렀으며, 데이비드 르볼트는 삿갓 모양 밀짚모자를 썼다. 3인조 색소폰 섹션은 각각 카자크(Cossack), 알프스 등산가, 그리고 사파리 사냥꾼 복장을 걸쳤다. 늦게 합류한 얼 슬릭만이 홀의 주의를 빠져나간 것으로 보이는데, 그는 평범한 록 기타리스트의 티셔츠를 입고 마크 노플러 스타일의 헤드밴드를 둘렀다.

세트리스트는 이전의 어떤 보위 투어보다 뻔뻔할 정도의 히트곡 패키지로 꾸려졌고, 새로 만날 대형 관중들에게 보위의 백 카탈로그를 소개하려는 목적을 갖고 있었다. 《Let's Dance》에서는 고작 네 곡만 포함되어서, 새로운 앨범을 위한 투어라는 느낌은 적었다. 늘 그랬듯, 초기의 공연에 참석한 운 좋은 사람만이 더 완성된 세트리스트를 즐길 수 있었다. 〈Joe The Lion〉과 〈Soul Love〉는 브뤼셀 이후로 연주되지 않았고, 〈Wild Is The Wind〉와 〈Hang On To Yourself〉 역시 브뤼셀 이후 몇 공연에서는 버려졌으며, 투어의 끝에 가까워져서는 〈TVC15〉, 〈I Can't Explain〉, 그리고 〈Red Sails〉가 사라졌다. 미국 투어가 절반쯤 진행되었을 때 세트리스트의 순서가 재편되어서, 〈Look Back In Anger〉가 개막곡으로 승격되고 〈Jean Genie/Star〉 메들리는 앙코르곡으로 강등됐다. 1987년에 투어를 돌아보며, 데이비드는 이렇게 말했다. "엄청 노력했죠. 《Ziggy》 노

래들을 다 하려고요. … 첫 몇 주간은 괜찮았는데, 이런 생각이 들더군요. '오, 이런, 《Lodger》 앨범이나 어쩌면 《"Heroes"》의 것들, 《Low》 곡들이라도 좀 더 할 걸 그랬어.' 이제 〈Star〉는 안 할 거예요. 그때 꽤 힘들었거든요."

지난 5년간의 투어 휴지기 동안, 평생 해온 흡연이 결국 음역대의 발목을 잡은 상태여서, 〈Life On Mars?〉나 〈Golden Years〉는 키를 조정해야 했다. 그런데도 보위의 목소리 상태는 최상이었다. 그는 〈Space Oddity〉와 〈Young Americans〉에서 어쿠스틱 기타를 연주했고, 마지막 앙코르곡 〈Modern Love〉에서는 종종 색소폰을 연주하기도 했다. 편곡에는 좋은 점과 나쁜 점이 혼재했다. 얼 슬릭이 재창조한 〈Station To Station〉과 〈White Light/White Heat〉에서 그의 칼날 같은 솔로는 대단히 훌륭했지만, 나머지 부분에서는 색소폰 섹션이 과도해서 좋게 들어줄 수준을 넘어설 지경이었다. 〈Sorrow〉와 〈Young Americans〉의 사랑스러운 색소폰 간주를 싫어할 사람은 아무도 없었지만, 〈Breaking Glass〉의 날이 선 기타 인트로와 〈Scary Monsters〉의 베이스라인까지 색소폰으로 대체한 것은 불쾌한 청취 경험으로 이어졌다. 이 쥐약 같은 1980년대 팝, 과잉 프로듀스된 관악 섹션에 대한 보위의 곁눈질은, 이어지는 몇 장의 앨범을 계속 괴롭히게 된다.

보위가 영화 「전장의 크리스마스」의 홍보를 위해 잠깐 칸에 다녀온 후, 'Serious Moonlight' 투어는 5월 18일 브뤼셀에서 개막했다. 『NME』의 찰스 샤 머리는 "내가 기억하는 것 중 연출과 조명이 최고로 잘된 공연"이라며 격찬하며, 이렇게 논평했다. "매 순간순간에, 보위의 무대 연출은 음악을 지지하고, 강화하고, 강조하며, 부연한다. … 투어의 편곡은 보위가 적어도 그의 음악을 단순히 재생산하는 것만큼이나 다시 활력을 불어넣는 일에 관심이 있음을 실증적으로 보여준다. 'Stage' 투어가 그랬듯 말이다." 이어 머리는 다음과 같이 결론지었다. "그의 지위나 그의 유명세가 아니라, 바로 이 공연이 가진 힘이, 보위를 살아 있는 최고의 백인 팝 퍼포머로 만든다."

브뤼셀에서 출발한 공연은, 독일과 프랑스에서 몇 번의 무대를 거친 뒤 로스앤젤레스로 날아갔다. 그곳 샌버나디노에서 보위는 US 페스티벌의 세 번째이자 마지막 날의 헤드라이너로 섰는데, 15만 명에 달하는 보위의 역대 최다 관객이 모였다. 페스티벌의 다른 출연진으로

는 반 헤일런, 맨 앳 워크, 스티비 닉스, 클래시, 유투, 프리텐더스 등이 있었다. 대대적으로 보도된 보위의 150만 달러 예약금은 솔로 아티스트의 단일 콘서트 일괄수수료에 관한 업계의 종전 기록을 깨는 것이었다. 이 기록은 'Serious Moonlight' 투어 전반의 중개 영업에 큰 도움이 되었다. "그 일이 몇몇 군데에서 공연할 기회를 터주었죠. 특히 극동 지방에서요." 데이비드는 이렇게 밝혔고, 그 돈이 "두 번째 세트를 만들 비용이 되어서", 로드 크루가 미리 가서 작업을 할 수 있게 되었다고 덧붙였다. 보위에겐 호재였던 US 페스티벌은 기획자 입장에서는 재앙과도 같았다. 막대한 손실이 발생한 데다가, 하드 록 위주의 둘째 날에는 심각한 폭동이 일어나 두 명이 사망하고 145명이 체포되기도 했다.

이후 보위는 24시간 안에 전체 매진된 세 번의 웸블리 스타디움 공연을 위해 유럽으로 돌아왔고, 영국과 유럽 대륙에서의 추가 공연들이 뒤를 이었다. 그 시점까지 투어는 대단한 성공이었으나, 그게 영국 음악 언론들의 불만을 멈추지는 못했다(사실은, 아마도 북돋웠을 것이다). "이 새로운, 시각적인 측면이 강조된 보위는, 록의 흐름에 만연한 구태의연함의 응보가 무엇인지를 잘 알려준다." 이전의 열광적인 지지와 달리 『NME』는 이렇게 말했다. 한편 『사운즈』는 데이비드의 이번 시도를 "이 지적인 남자가 프랭키 본이 되었을 때… 음악적인 피시 앤드 칩"으로 깎아내렸다. 『멜로디 메이커』는 이렇게 설명했다. "이 공연은, 퀸이나 빙 크로스비와 함께한 싱글들을 통해 우리가 이미 깨달았어야 하는 바를 재확인시켜주었다. '세상을 팔아치운 남자(The man who sold the world)'는 이제 넉넉히 가족용 엔터테인먼트로 분류될 수 있게 되었다. 정말 가족들이나 와서 팔아주고 있다." 타블로이드지들은 좀 더 협조적이었는데, 『선』은 보위에게서 "밥 딜런의 신비로움"과 "믹 재거의 순수한 동물적 흥분"을 감지했고, 『데일리 익스프레스』는 공연의 "최상급 스타일"에 대해 칭찬하며, "그의 13년간의 커리어 중 처음으로, 보위는 보위답게 연주했다"라는 평을 남겼다. 영국에서의 공연은 수요가 공급을 심하게 넘어선 나머지 에든버러와 밀턴 케인즈에서 추가 일정이 잡혔다. 후일 예약 중개인 웨인 포테는 처음에 지역의 프로모터들이 보위의 인기를 과소평가했다고 설명했다. "유럽 대륙에서는 표가 쉽게 팔리지 않았고, 특히 야외 공연이 그랬거든요. 프로모터들은 데이비드가 야외 공연에 적합한 아티스트가 아니

며 좀 더 나이 많은, 잘 차려입은 사람들을 위한 지정석 공연에 맞는 아티스트라고 생각했죠. … 그러더니 일이 미쳐 돌아가기 시작했어요. 프로모터들이 난리를 쳤죠. 그들은 최고로 큰 스타디움을 원하고 있었습니다."

영국에 있는 동안 보위는 최근에 본인의 밀랍인형을 공개한 마담 투소 박물관을 방문했다. 엘비스 프레슬리와 비틀스를 제외하고는 보위가 그런 식으로 기념될 만한 유일한 록 싱어였던 때였다. 실제와 일치하는 두 개의 다른 안구를 사용해달라는 독특한 요구에 언론의 관심이 집중됐다. 데이비드 본인은 조지 오웰 인형 옆에 배치되어 "아주 만족스럽다"라고 이야기했다.

투어의 다양한 지역들에서 서포트를 한 아티스트로는 유비포티, 아이스하우스, 비트, 튜브스, 그리고 피터 가브리엘이 있었다. 6월 8일 파리 공연은 -특히 〈China Girl〉의 스타 길링 웅이 참석한 공연이었는데- 조금은 바보 같은 사건으로 유명해졌다. 말을 거침없이 하는 것으로 유명한 텍사스 미드나이트 러너스의 케빈 로랜드가 서포트 공연 동안 "데이비드 보위는 쓰레기야!"라고 외치며 그를 "나쁜 브라이언 페리"로 칭한 것이다. 놀랍지 않게도 사람들은 야유를 퍼부어 밴드를 퇴장시켰다. 로랜드는 기자들에게, "프랑스가 우리에게 중요한 시장이기 때문에 공연에 합의한 것일 뿐, 저는 보위에게 아무런 존경심이 없습니다"라고 말했다. 그는 후일 BBC 시트콤 『Brush Strokes』의 테마곡을 취입했다.

6월 30일에 보위는 브릭스턴 지역공동체협회 원조를 위한 특별 공연을 가졌다. 켄트의 마이클 공자빈이 자리에 함께한 와중에, 무대가 열린 곳은 전체 투어에서 가장 작고, 또 가장 강력하게 추억을 환기시키는 공연장이었다. 2,800석 규모의 해머스미스 오데온은, 거의 10년 전 지기 스타더스트가 은퇴를 선언한 장소였던 것이다. 필수 기부금을 포함해 25파운드와 50파운드라는 비싼 가격에 판매된 티켓은 즉시 매진되었고, 이 자선단체를 위해 최종적으로 93,000파운드가 모금됐다. 이 공연으로 지기와 스파이더스가 재탄생할 것이라는 흥분에 찬 보도는 사실무근이었다. 실제 공연은 표준적이되 좀 더 친밀감이 느껴지는 버전의 'Serious Moonlight' 세트로 진행됐는데, 간단히 말해 공연장에 들어맞지 않았기 때문에 무대 장치들이 벗겨진 상태였다. 서포트 밴드 아마줄루의 멤버들이 데이비드의 마지막 앙코르곡 〈Modern Love〉에 함께했다.

해머스미스 공연은 다른 재결합 비슷한 것이 이뤄진

자리이긴 했다. 《Let's Dance》의 프로듀서에서 제외된 토니 비스콘티는 해머스미스 이틀 전의 에든버러 공연에 음향 밸런스를 고칠 목적으로 초청된 바 있었다. 리뷰들이 공연의 음향 상태를 비판해왔기 때문이다. "제 즉각적인 반응은 '왜 나일 로저스를 안 부르고?'였어요." 비스콘티는 후일 이렇게 인정했다. "그렇지만 몸을 움직여 에든버러로 날아갔죠. 무대에서 발을 구르며 돌아 다녀보고, 몇 음을 연주해봤어요. … 그리고 그들이 가졌던 최악의 두려움을 확인했죠. 음향은 끔찍했습니다. 그들이 이러더군요. '그럼, 해머스미스 오데온의 자선공연에 와서 좀 바로잡아 주실 수 있나요?' 제가 리허설에 가자 그들은 말 그대로 통째로 저에게 맡겼고, 그래서 그날 저녁은 음향을 만졌죠. … 데이비드가 무대에서 뛰어 내려왔고 저는 그에게 어떻게 생각하는지를 물었어요. '멋져.' 그러고는 이러더군요. '남은 투어도 나랑 같이할래?' … 그러나 대답은 기본적으로 '아니'였어요. 1년 계획을 통째로 버릴 순 없었으니까요." 이는 데이비드와 그의 아마도 가장 재능 있고 공감 능력이 좋은 프로듀서 사이의 오랜 직업적 단절의 시발점이 되었다. 많은 이들은 이 단교를 이후 10년간 보위가 겪은 창작적 불안정의 주요한 원인으로 여겼다. 해머스미스 이후 둘은 연락이 끊겼는데, 데이비드가 사적이라고 생각한 내용을 비스콘티가 기자들에게 말했기 때문으로 보인다. 1998년, 둘 사이에 낀 안개는 마침내 걷혔고, 많은 팬의 축하와 함께 그들은 협업을 재개했다.

7월부터 10월 사이에는, 전례 없는 보위마니아 열풍을 타고 매머드급의 미국 투어가 뒤를 이었다. 『뉴욕 포스트』는 공연을 "무결점"으로 표현했고, 『뉴욕 타임스』는 이렇게 평했다. "예술세계의 가장 뛰어난 퍼포먼스 아티스트들이 이제껏 해낸 어떤 것보다, 지적으로나 감각적으로나 더 섬세하고, 더 강렬했으며, 더 감동적이고 더 눈부셨다." 몇 주가 지나도록, 티켓 총 판매량은 빌보드의 박스 오피스 집계 최상단에서 내려올 기미가 없었다. 데이비드는 『타임』의 커버를 차지했고, 공연의 애프터파티는 연예 사교계의 인기 행사가 되어서 마이클 잭슨, 셰어, 라켈 웰치, 바브라 스트라이샌드, 베트 미들러, 프린스, 티나 터너, 수잔 서랜든, 시시 스페이식, 헨리 윙클러, 아이린 카라, 도널드 서덜랜드, 톰 콘티 외에도 롤링 스톤스, 조 잭슨, 나일 로저스, 이언 헌터, 데이비드 번, 리처드 기어, 폴 뉴먼, 존 매켄로, 더스틴 호프만, 그레이스 존스, 브라이언 페리, 엘튼 존, 오노 요코와 같은

이름들이 모여들었다(세 번의 매디슨 스퀘어 가든 중 마지막 날에 데이비드는 〈Space Oddity〉를 '션이라는 이름의 소년'에게 바쳤는데, 고 존 레넌의 막내아들이었다).

7월 13일 몬트리올 포럼 공연은 미국 라디오로 방송되었고, 같은 공연의 〈Modern Love〉는 후일 B면 곡으로 발매됐다. 이 곡의 비디오는 7월 20일 필라델피아에서 촬영됐는데, 그날은 한 소녀가 밴드 소개 동안 무대에 난입해 데이비드를 붙잡고 있다가, 의도치 않게 그의 어쿠스틱 기타를 내려친 뒤 끌려 내려간 날이기도 했다. "제 어머니의 행동에 대해 사과드리겠습니다." 보위는 정색한 얼굴로 청중을 웃겼다. 두 달 뒤인 9월 11일과 12일에, 공연 전체를 담은 「Serious Moonlight」 비디오가 밴쿠버에 있는 11,000석 규모의 PNE 그랜드스탠드에서 데이비드 말렛에 의해 촬영되었다. 《Let's Dance》 엔지니어 밥 클리어마운틴의 믹싱을 거쳐 여러 녹음본을 엮은 라이브 앨범을 내려는 계획도 있었으나 취소되었다.

토론토의 이틀 차 공연인 9월 4일에 참석한 운 좋은 사람들은, 투어의 가장 멋진 순간을 선물받았다. "오늘 밤 공연 말미에는 여러분을 위한 아주 특별한 깜짝 선물이 준비되어 있는데요, 그게 무엇인지는 미리 말씀드리지 않을 겁니다." 데이비드는 밴드를 소개하며 유쾌하게 이야기했다. 앙코르의 한두 곡이 지나자 그는 이렇게 말했다. "어젯밤 여기서 복도를 걸어가다가 8년 동안 못 봤던 누군가를 마주쳤고, 저는 이렇게 물어봤죠. '너 오늘 밤에 뭐해?' … 여러분 앞에 스파이더스 프롬 마스의 오리지널 멤버를 소개합니다. 믹 론슨!" 보위와 그의 전설적인 기타리스트 사이에는 1975년 이후로 아무런 교분이 없었다. 그 시기에 론슨이 보위의 로스앤젤레스에서의 통제 불능 라이프스타일에 관해 공개적으로 흠을 잡았기 때문이다. 론슨은 당시 토론토에 살고 있었고, 화해의 순간이 찾아왔다고 결심한 참이었다. "토론토에서 공연이 있다고 듣고는, 코린에게 전화해서 티켓을 구했어요." 그는 회고했다. "데이비드를 만났는데 그가 처음으로 물어본 게 합주할 생각이 있는지였어요. 저는 못한다고 했죠. … 그러나 다음 날 저녁이 되자 이런 생각이 들더군요. 젠장, 안 될 건 또 뭐야? 그래서 저는 그랜드스탠드로 갔고, 우리는 〈Jean Genie〉를 함께 연주했는데 정말 좋았습니다. 얼 슬릭이 기타를 빌려줬는데, 그가 공연 내내 솔로를 연주하는 걸 들었기에 전

이렇게 생각했어요. '그래, 솔로는 하지 말자. 그냥 가서 후리는 거야.' 그래서 그렇게 했죠. 기타를 머리 주위로 빙빙 돌리고 머리로 찧고 하며 막 후려댔죠. 후에 데이비드가 말하길 그게 얼이 가장 아끼는 기타라, 제가 연주하길 내내 완전히 겁에 질려 있었다더군요. 불쌍한 슬릭, 전 몰랐어요."

10월에 투어는 일본으로 이동했고(오시마 나기사가 첫날 공연에 참석했다), 11월에는 호주와 뉴질랜드로 넘어갔다(마오리의 토아랑티라 부족이 보위를 위해 행사를 열어주는 영광을 베풀었고, 데이비드는 그곳 한정으로 〈Waiata〉라는 신곡을 불렀다). 12월이 되어서는 동아시아로 넘어갔고, 싱가포르, 방콕, 홍콩에서의 네 번의 공연으로 투어는 끝을 맺었다. 이 마지막 네 번의 공연은 공식적으로는 'Serious Moonlight' 투어에 포함되지 않았다. 엄밀한 의미의 폐막 공연은 11월 26일 오클랜드에서 열렸는데, 74,480명에 달하는 사람들이 모여 오스트랄라시아 지역 역대 최다 관객을 기록했고, 뉴질랜드 역사상 한자리에 가장 많은 사람이 모인 순간이었다. 실제로 그날 뉴질랜드 주민 50명 중 한 명은 보위의 공연장에 있었다. 「전장의 크리스마스」에서 보위의 남동생을 연기한 제임스 말콤이 앵코르 동안 무대에 올라왔다. 핵무기 경쟁이 세계 뉴스의 헤드라인을 지배하던 때였고, 보위는 오클랜드 공연을 열정적인 연설로 마무리했다("저는 우리 세계의 지도자들이, 우리가 평화롭게 살기를 소망한다는 것을 깨닫지 못하는 그 정신 나간 무능을 멈추기를 바랍니다!"). 마지막 앵코르곡 직전에, 그는 말콤과 함께 두 마리의 하얀 비둘기를 하늘로 날려 보냈다.

흔히 'Bungle In The Jungle' 투어로 불리는 이 공연들은, 동아시아에서 무대를 갖고 싶다는 데이비드의 열망으로 마지막 순간에 추가된 것이었다. 그의 표현을 따르자면 서방에서의 투어라는 채찍에 대한 당근 역할을 하는 공연이었지만, 계획은 시작부터 재정적 손실로 간주됐다. 대다수의 로드 크루들이 생략되었고, 세트, 코스튬, 배리-라이트도 포기했다. 그러나 나흘간 총 7만 명의 사람들이 이 긴축 공연을 찾았다. 보위의 이 동아시아 투어는 게리 트로이나의 플라이-온-더-월 다큐멘터리 「Ricochet」로 기록되었다. 싱가포르에서 〈China Girl〉과 〈Modern Love〉는 잠재적인 체제 전복성을 이유로 라디오 방송이 금지됐고, 경찰들에 의해 공연 무대와 관객 사이에 60피트의 간격이 강제되었다. 방콕 공

연은 태국 국왕의 생일과 겹쳐서, 공연의 끝에 불꽃놀이가 있었으며 조지 심스가 국왕에 바치는 헌정사를 낭독했다. 그는 가공할 언어 능력을 갖추고 있었는데, 보위의 독일어와 일본어 연설에 덧붙여 프랑스어, 스웨덴어와 네덜란드어로 공연을 진행한 적도 있었다.

마지막 홍콩 공연이 열린 1983년 12월 8일은 존 레넌의 사망 3주기였다. 〈Fame〉뿐 아니라 레넌의 1980년 컴백 앨범 《Double Fantasy》에서도 리드 기타를 연주했던 얼 슬릭은, 〈Across The Universe〉의 일회성 커버로 레넌을 기릴 것을 제안했다. 보위는 이렇게 대답했다. "음, 그걸 한다면 〈Imagine〉도 해야 할 것 같은데." 빠른 리허설을 거친 레넌 클래식의 일회성 커버는 앵코르곡 전에 연주됐고, 당연하게도 열광적인 반응을 받았다. 게리 트로이나의 「Ricochet」 크루가 촬영한 〈Imagine〉의 영상 클립은 2016년 온라인에 등장했다.

어떤 보편적인 기준을 따라 보더라도 'Serious Moonlight' 투어는 엄청난 성공이었다. 투어는 보위의 새로운 메인스트림 청중을 결집시켰으며, 믿기 않는 수익을 창출해냈다. 실제로 데이비드는 개인적으로 이 투어를 "연금 플랜"으로 불렀다고 알려져 있다. 97회 공연에 총 260만 명이 넘는 관객이 들었다는 기록은, 《Let's Dance》 앨범의 성공뿐 아니라 보위가 처음으로 노스탤지어와 가처분 소득을 갖춘 세대에게 어필하게 되었다는 사실을 반영하고 있었다. 이는 단연코 1983년의 가장 거대한 록 투어였고, 들르는 무대마다 관객 기록을 갱신했다. 보위는 필라델피아 스펙트럼의 4일 연속 공연을 최초로 매진시킨 아티스트가 되었다. 한편 캘리포니아 에인절스 야구팀은 보위의 16,500석 규모 LA 포럼 공연으로 인해 애너하임 구장의 티켓 판매가 "방해" 받았다며 소송을 걸겠다고 협박하기도 했다. 애너하임 스타디움은 LA 포럼보다 네 배 더 컸는데, 보위는 한 달 뒤에 그곳도 가득 채움으로써 확인사살을 완성했다. 일본의 미용실들은 과산화수소수로 염색된 '보위 컷'을 요구하는 사람들로 포위당했고, 유럽의 도매업자들은 공연에서 신을 -또 무대로 던질- 여성용 빨간 구두를 찾는 문의가 급증해 어리둥절했다.

그러나 장기적으로 봤을 때 투어는 은총인 동시에 저주이기도 했다. 보위를 살아 있는 전설로 격상시킴으로써 이 투어는 그의 어깨에 무거운 짐을 지웠다. "제가 되고 싶었던 적이 없는 뭔가가 되어 있었어요." 그는 후일 인정했다. "보편적으로 인정받는 아티스트가 되어

있었죠. 필 콜린스 앨범을 사는 사람들에게 제가 어필하게 된 거죠. 믿어주세요. 저는 인간적으로 필 콜린스를 좋아합니다. 그러나 그의 음악을 24시간 턴테이블에 올려놓지는 않죠. 저는 갑자기 제 청중이 누구인지를 알 수 없었는데, 더 나쁜 것은, 청중에 대해 신경을 쓰지도 않았다는 거예요." 후일 보위는 본인이 1983년 이전에 컬트 아티스트였다는 관념을 지나치게 강조하려 드는 경향을 보였다(그보다 10년 전의 Top10 히트곡들, 앨범 판매 신기록, 매디슨 스퀘어 가든과 얼스 코트에서의 매진사례가 입증하듯, 엄밀하게는 사실이 아니었다). 그러나 'Serious Moonlight' 투어가 그에게 이전과 전혀 다른 수준의, 생각하기 어려울 정도로 거대한 청중을 안겨주었다는 점에는 의심의 여지가 없었다. 이 청중이 원하는 바를 본인의 믿음대로 충족시키려 드는 실수로 인해, 보위는 곧 난항을 거듭하게 된다. 보편적인 믿음과 달리 남은 1980년대 동안 그가 시도한 모든 것이 쓸모없는 것은 아니었으나, 그가 창조적인 주변부에 위치한 본인의 서식지로 돌아오기까지는 오랜 시간이 걸리게 됐다.

1985년: 티나 터너 공연 / 라이브 에이드

• 뮤지션(라이브 에이드): 데이비드 보위(보컬), 케빈 암스트롱(기타), 매튜 셀리그먼(베이스), 닐 콘티(드럼), 페드로 오르티즈(퍼커션), 클레어 허스트(색소폰), 토마스 돌비(키보드), 테사 나일스·헬레나 스프링스(백킹 보컬)

• 레퍼토리(라이브 에이드): TVC15 | Rebel Rebel | Modern Love | "Heroes" | Let It Be | Do They Know It's Christmas?

보위는 1985년 3월 23일과 24일 이틀간 열린 티나 터너 'Private Dancer' 투어의 버밍엄 NEC에서의 전속공연 앙코르 도중에 깜짝 등장했다. 그중 데이비드 말렛이 촬영한 첫 번째 공연의 영상은 나중에 TV로 방영되었고 비디오로도 발매되었다. 흰 재킷에 윙 칼라 셔츠, 검은 바지를 입고 본인의 덜 인기 있는 헤어스타일을 한 보위는 티나와 듀엣으로 〈Tonight〉을 불렀고, 크리스 몬테스의 〈Let's Dance〉와 본인의 동명 히트곡을 합쳐 놓은 메들리를 공연했다. 보위의 공연들 중 훌륭한 편에 속하지는 않지만, 이 공연은 1988년 《Live In Europe》, 1992년 싱글 〈I Want You Near Me〉, 1994년 CD와 비디오 더블팩 《Tina Live-Private Dancer Tour》 등 많은

티나 터너의 컴필레이션 앨범에 등장하게 된다.

석 달 후 애비 로드에서의 〈Absolute Beginners〉 세션 도중 보위는 그의 팀에게 이렇게 물었다. "조그만 공연이 하나 있는데, 할 수 있어?" 밥 겔도프는 에티오피아 기근을 돕기 위한 7월 13일의 공연 계획을 공표한 바 있었다. 이후 보위는 줄곧 섭외 희망자 상단에 위치했다. 믹 재거와 대서양을 넘어 위성 연결을 하려던 계획은 취소되었고 〈Dancing In The Street〉의 레코딩이 그 자리를 대신했다(1장 참고). 이후, 키보드의 마법사 토마스 돌비와 색소폰 연주자 클레어 허스트가 합류한 밴드는 브레이와 엘스트리 스튜디오에서 매주 일요일 총 3주간, 열 곡으로 이루어진 최종 후보곡들을 리허설 했다.

베이시스트 매튜 셀리그먼의 부탁으로 밴드에 합류한 토마스 돌비는 2009년의 인터뷰에서 이렇게 회상했다. "당시 보위는 엘스트리 스튜디오에서 「라비린스」를 촬영하느라 아주 바빴기 때문에 리허설을 하기 위해 자투리 시간을 최대한 활용해야 했어요. 그는 무엇을 연주할지에 대해 계속 마음을 바꿨습니다. 처음에는 당시 냈던 싱글 〈Loving The Alien〉을 홍보하고 싶어 했지만, 곧 라이브 에이드 공연이 그보다 더 중요한 무대라는 걸 깨달았지요." 최종 리허설은 레코딩되었고 각 멤버에게 테이프로 지급되었다.

라이브 에이드 공연을 위한 보위의 기술적인 준비는 당시로서는 가장 세심한 수준이었다. 사회자였던 앤디 피블스에 따르면 그의 무대 동안에는 "보위의 군대"가 라이브 에이드 공연 크루 대신 무대를 총괄했다. 7월 12일 자정까지도 보위는 여전히 웸블리의 백스테이지에서 도면을 보며 스타디움의 난청 지점들에 대해 논의하고 있었다. 들리는 말에 의하면 보위는 앤디 피블스가 자신을 소개하는 멘트마저 직접 썼다고 한다. 그러나 라이브 에이드에서 보위가 보인 통제벽에 관한 소문들에는 조심스럽게 접근할 필요가 있다. 헬리콥터로 공연자들을 웸블리 경기장에 데려다주는 일을 맡았던 TV 프로그램 진행자 노엘 에드먼즈는 수년 후 이렇게 회고했다. "데이비드 보위의 소속사가 그는 파란 헬리콥터만 탄다길래 -내부가 파란 것 말이에요!- 우리는 그런 헬리콥터를 구하느라 애를 먹었죠. 그런데 비행 전에 배터시에서 함께 시간을 때우다가 내가 '헬리콥터 내부 좀 보세요!'라고 말하니까, 그는 나를 미친 사람처럼 보더군요. 사실 그는 헬리콥터 내부가 무슨 색인지 따위에는

관심도 없었던 거예요."

회색 더블브레스트 슈트를 입고 드라이로 머리를 바짝 세운(전날 프레디 머큐리의 파트너 짐 허튼이 해 준 것이었다) 라이브 에이드에서의 보위는 'Serious Moonlight' 투어와 'Diamond Dogs' 투어에서 보여준 페르소나의 중간쯤 되는 모습을 하고 있었다. 그는 공연 시작 전에 로열석에서 웨일스 공과 공작부인과 함께 한 시간 정도 시간을 보냈다. 보위의 무대는 오후 7시 20분에 신나는 〈TVC15〉로 시작되었고, 부드러운, 색소폰 중심의 〈Rebel Rebel〉과 〈Modern Love〉가 이어졌다. 그러나 그날의 하이라이트가 〈"Heroes"〉였다는 데는 의심의 여지가 없다. 그는 장엄한 그 곡을 "나의 아들에게, 우리 아이들 모두에게, 그리고 전 세계의 아이들에게" 바쳤다.

퀸이 그날의 최고 스타였다는 게 중론이기는 하지만, 독특한 방식으로 감정을 환기하는 〈"Heroes"〉를 통해 보위는 영예로운 2등에 자리할 수 있었다. 원래는 〈Five Years〉도 공연할 예정이었으나 마지막 순간에 보위는 자신에게 할당된 남은 시간을 에티오피아의 기근에 대한 뉴스를 편집해서 만든 영상을 트는 데 내어주기로 결정했다. 후일 밥 겔도프는 백스테이지에서 데이비드에게 그 영상을 보여줬던 때를 회고했다. "보위는 흐느끼고 있었어요. … 그는 한 곡을 빼고 그 영상을 소개하고 싶다고 했죠." 아니나 다를까, 무대를 떠나며 데이비드는 이야기했다. "우리가 왜 이 자리에 있는지 잊지 말도록 합시다. 여전히 굶주리는 사람들이 있습니다." 카스의 〈Drive〉가 배경음악으로 쓰인 이 영상은 라이브 에이드의 가장 선명한 이미지 중 하나로 남았다. "그 테이프는 행사 전체의 전환점이었습니다." 겔도프는 이렇게 말했다. 실제로 영상의 송신 직후가 라이브 에이드 공연을 통틀어 가장 모금액이 많이 들어온 순간이었다.

라이브 에이드에 대한 보위의 기여는 본인의 무대만으로 끝나지 않았다. 〈Dancing In The Street〉 영상의 스크리닝에 더해, 그는 기술적인 문제가 있었던 폴 매카트니 〈Let It Be〉의 올스타 백킹 그룹의 일원으로 참여했고, 마지막 앙코르곡인 〈Do They Know It's Christmas?〉에서 도입부를 불렀다. "연례행사로 만들어야 해요." 그는 후일 흥분해서 말했다. 라이브 에이드 공연 레코딩은 오랫동안 발매되지 않았으나, 2004년 11월 마침내 DVD로 등장했다.

라이브 에이드 후 20개월 동안 보위는 라이브 공연

에 딱 두 차례 등장했다. 첫 번째는 1985년 11월 19일 뉴욕의 차이나 클럽이었다. 보위는 〈China Girl〉을 비롯한 몇 곡을 이기 팝, 스티비 윈우드, 카를로스 알로마, 카민 로하스, 론 우드를 포함한 밴드와 함께 즉흥 잼으로 연주했다(이날은 《Labyrinth》의 드러머 스티브 페론의 생일이었는데, 그도 같이 연주했다). (*스티브 페론의 실제 생일은 4월로 알려져 있다—옮긴이 주)

두 번째는 1986년 6월 20일 웸블리 경기장에서 열린 프린스 트러스트 콘서트에서 믹 재거와 함께 〈Dancing In The Street〉을 공연한 일이었다. 그로부터 1년이 조금 안 되어 새로운 앨범을 완성한 보위는 다시금 여정에 올랐다.

'GLASS SPIDER' 투어
1987년 5월 30일-11월 28일

• 뮤지션: 데이비드 보위(보컬, 기타), 피터 프램튼(기타), 카를로스 알로마(기타), 카민 로하스(베이스), 앨런 차일즈(드럼), 에르달 크즐차이(키보드, 트럼펫, 콩가 드럼, 바이올린), 리처드 코틀(키보드, 색소폰), 멜리사 헐리·콘스턴스 마리·빅토르 마노엘·스테판 니콜스·크레이그 앨런 로스웰(aka 스패즈 어택)(댄서들)

• 레퍼토리: Up The Hill Backwards | Glass Spider | Day-In Day-out | Bang Bang | Absolute Beginners | Loving The Alien | China Girl | Rebel Rebel | Fashion | Scary Monsters (And Super Creeps) | All The Madmen | Never Let Me Down | Big Brother | Chant Of The Ever Circling Skeletal Family | '87 And Cry | "Heroes" | Sons Of The Silent Age | Time Will Crawl | Young Americans | Beat Of Your Drum | New York's In Love | The Jean Genie | Dancing With The Big Boys | Zeroes | Let's Dance | Time | Fame | Blue Jean | I Wanna Be Your Dog | White Light/White Heat | Modern Love

1987년 3월 보위는 5인조 백킹 그룹과 함께 토론토, 뉴욕, 런던, 파리, 마드리드, 로마, 뮌헨, 스톡홀름, 암스테르담에서 기자회견을 개최했다. 이 기자회견에서 그는 〈Day-In Day-Out〉, 〈Bang Bang〉, 〈'87 And Cry〉를 공연하며 다가올 월드 투어를 예고했다. 그는 자신의 투어가 "메이크업, 의상, 그리고 연극적 무대 '세트'(슬프게도 한 영국 타블로이드지가 신나서 보도한 것처럼 '연극적 섹스'라고 말한 것은 아니었다)로 넘쳐날 것"이라

고 장담했다.

기자회견이 그 자체로 작은 콘서트였다는 사실은 보위의 새 프로젝트의 상업적 규모를 암시하는 것이었다. 'Glass Spider'는 'Diamond Dogs' 이후로 가장 화려한 록 시어터 공연이 될 예정이었다. 그런데 공연장은 대형 스타디움이 되었고, 비용과 기대 역시 그때를 훌쩍 넘어선 상태였다. 1987년 봄 보위는 티나 터너와 광고를 찍었던(6장의 'CREATION' 참고) 펩시와 후원 계약을 협상했다. 록의 위대한 아웃사이더이자 〈Day-In Day-Out〉을 통해 여전히 명백한 반미 감정을 드러내던 보위가, 기업 비즈니스의 전형적인 상징 중 하나와 손을 잡았다는 점에 배신감을 느끼는 사람들도 있었다. 보위는 엄청나게 값비싼 투어에 드는 돈을 충당하는 데에 목적이 있음을 쉽게 인정했다. "제 돈만으로도 투어를 할 수는 있겠지만, 이렇게 정교하게는 못했겠죠." 그가 『i-D』 매거진에 말했다.

쇼를 만든 핵심적인 인물들은 과거의 호화로운 공연들을 함께한 베테랑들이었다. 마크 라비츠가 다시 한 번 무대 세트를 디자인했고, 조명 디자인은 'Serious Moonlight'의 앨런 브랜튼이 담당했다. 특히 중요하게는 'Diamond Dogs'의 안무가 토니 바질의 복귀를 꼽을 수 있었다. 그녀는 보위와 마지막으로 일하고 난 뒤 토킹 헤즈의 안무를 맡았고, 1982년에는 자신의 곡 〈Mickey〉로 유럽과 미국 양쪽에서 히트를 기록하기도 했다. 바질은 뉴욕의 아방가르드, ISO 댄스 시어터와의 협업으로 일련의 기괴한 안무 루틴을 고안했으며, 데이비드와 함께할 다섯 명의 프로 댄서들을 채용했다. 데이비드는 리허설을 하는 동안 안무를 하느라 "멍이 많이 들었다"라고 증언했다. 동작의 자유를 위해 그는 처음으로 헤드셋 마이크를 사용하기로 결정했는데, 케이트 부시가 1979년 'Tour Of Life' 투어를 위해 선구적으로 활용한 것과 같은 종류였다.

에르달 크즐차이의 합류로 더 힘이 실린 프로모션 밴드는 4월 초 뉴욕에서 8주간의 리허설을 시작했다. 그 다음 달 작업은 로테르담의 아호이 홀과 페예노르트 스타디움으로 옮겨갔는데, 이때 라비츠의 놀랍도록 파격적인 '거미 환경(Spider Environment)'이 제작되었다. 15미터 높이 거미의 빛나는 몸통과 다리들이 복층 무대를 둘러쌌는데, 이전의 '헝거 시티' 세트를 연상시키는 겹겹의 비계와 무대 통로들이 왜소해 보일 지경이었다. 보위는 기자들에게 이 공연이 제목을 따온 노래와 마찬 가지로, "한 아이가 부모에게 영원히 의지할 수 없다는 사실을 깨달은 인생의 그 순간에 기초하고 있다"라고 말했다. 그는 "수많은 요소들, 움직임들, 대화들, 영상의 조각들, 투영된 이미지들, 극도로 연극적인 것들…"을 약속하며 이렇게 덧붙였다. "이 공연은 아주 허약하다고 해도 과언이 아닌 가벼운 내러티브 형식을 취하고 있습니다. 제가 '현대 뮤지컬은 이래야 한다'고 생각하는 것과 거의 비슷하죠. 관객이라는 것과 많은 관련이 있고요, 또 그들이 어떻게 록 음악과 그 모든 클리셰나 스테레오타입을 인식하는지와도 많은 관련이 있습니다." 공연을 홍보하는 옥외 게시판에는 리허설 장면, 호랑이, 거미, 말, 광대들이 마구 뒤엉킨 콜라주가 전시되었다.

로테르담에서 5월 30일에 오픈한 공연은 대단한 장관이었는데, 평소보다 길어진 록스타다운 입장으로 인해 데이비드가 나타날 때쯤에 관중들은 이미 저절로 광란의 지경에 다다르게 되었다. 우선 크로노스 콰르텟이 클래식으로 편곡한 〈Purple Haze〉가 공연 전 비디오로 상영되었고, 카를로스 알로마가 홀로 무대에 등장했다. 그는 로버트 프립의 〈It's No Game〉 연주를 연상시키는 헨드릭스 스타일의 격렬한 연주를 선보였다. 원곡에 충실하게도 그는 절정의 순간에 알 수 없는 곳에서 들려오는 익숙한 비명 "닥쳐!Shut Up!"와 함께 중도에 연주를 멈추어서, 관중의 집단 히스테리를 이끌어냈다. 불현듯, 요란한 옷을 입은 네 명의 댄서들이 거대한 거미의 배에서 줄을 타고 무대로 내려오며 무대에 생명력을 불어넣었다. 그들은 〈Ashes To Ashes〉나 〈Fashion〉 뮤직비디오의 엑스트라들처럼, 가죽 의상이나 튀튀에 뉴로맨티시즘 스타일의 화장 혹은 '록키 호러'식 드랙 분장을 하고 있었고, 사전 녹음된 대화 인터루드 중 첫 번째인 도시의 잔혹함에 관한 이미지들을 담은 컷업에 맞춰 마임을 했다. 그러다가 〈Up The Hill Backwards〉의 첫 벌스가 이어졌다. 마침내 음악은 〈Glass Spider〉의 도입부 화음으로 자연스럽게 이어졌다. 내레이션을 읊조리는 보위의 목소리가 들렸고, 그는 그제야 거미의 턱에서 나타나 1974년의 〈Space Oddity〉 루틴처럼 의자에 앉아 전화기에 대고 말을 하며 내려왔다. 그때부터 공연장은 순식간에 아수라장으로 변했다. 피터 프램튼은 갑자기 튀어나와 수많은 기타 솔로 중 첫 번째를 연주했고 댄서들은 정신없이 움직이는 거미 다리 같은 움직임을 연기했다. 그리고 보위는 프레디 머큐리가 좋아

했던 의상 제작자 다이애나 모슬리가 디자인한 빛나는 빨간 슈트와 스패츠를 입고, 무대 앞쪽에서 춤을 추며 관객과 마주했다.

남은 공연은 끊임없이 이어지는 정신없는 루틴의 기습공격과도 같았다. 〈Bang Bang〉 노래가 시작하자 보위는 이기 팝처럼 관중석으로 달려들었다. 그러자 댄서들은 그를 다시 끌어낸 뒤, 관중석 맨 앞줄에서 소리를 지르고 있는 여성팬 하나를 무대로 올려 보위에게 밀쳤다. 데이비드가 그 팬을 애무하기 시작하자 그녀는 그의 뺨을 때렸다. 그러더니 그녀, 멜리사 헐리는 소리 지르는 팬 연기를 그만두고 갑자기 보위를 끌어들여 외설적인 파드되(pas de deux)를 추기 시작했다. 댄스 팀의 다섯 번째 멤버였던 그녀는 관중 첫 줄에 심어져 브루스 스프링스틴 〈Dancing In The Dark〉 뮤직비디오의 뻔한 속임수를 풍자한 것이었다(라이브 에이드 공연에서의 보노 역시 이를 재현했음은 말할 것도 없다).

〈Absolute Beginners〉의 도입부 동안 대화가 조금 더 오간 뒤("우리는 록스타를 일반인과 교배할 수 없어!"), 보위는 댄서 빅토르 마노엘과 함께 정교한 보깅 댄스를 추기 시작했고 그동안 나머지는 멜리사 헐리의 드레스를 풀어 새로운 무대 배경을 만들었다. 〈Loving The Alien〉에서는 보위와 댄서들이 맹목적인 광신도들을 연기하는 무언극을 선보였다. 〈Scary Monsters〉에서 데이비드는 무대 위 좁은 통로를 살금살금 돌아다녔다. 〈Fashion〉에서는 1974년의 권투 마임에, 댄서들이 무대 위에서 보위를 물리적으로 괴롭히는 새로운 장면을 더한 충격적인 안무가 공개됐다. 〈Never Let Me Down〉에서 보위는 무대 앞쪽에서 무릎을 꿇고 벌스와 벌스 사이에 축 늘어져 있었는데 멜리사 헐리가 산소마스크로 그를 소생시켰다. 〈'87 And Cry〉는 또 다른 'Diamond Dogs' 안무의 변안이었는데 여기서 데이비드는 미래적인 점프슈트를 입고 나와 헬멧을 쓴 우주인들에 의해 밧줄로 꽁꽁 묶여 있었다. 〈Sons Of The Silent Age〉에서는 보위가 콘스턴스 마리의 멋진 꼭두각시 인형 연기에 맞춰 인형조종사를 연기하는 동안 피터 프램튼이 후렴구를 장악했다. 〈Let's Dance〉에서는 나머지 사람들의 실루엣이 무대 뒤 배경에 거대한 그림자로 투사되는 동안 헐리와 니콜스가 로봇처럼 몸을 움직이며 춤을 추었다.

가장 화려한 무대는 〈Time〉이었다. 보위는 머리부터 발끝까지 황금빛 라메로 만든 옷을 입고 거대한 거

미 꼭대기에 위태롭게 자리 잡고 있다가 큐 사인에 맞춰 등 뒤에 말려 있던 한 쌍의 날개를 자랑스레 펼쳤다. 첫 번째 후렴구 도중에 그는 줄을 타고 거미의 몸통으로 하강했다가, 다시 줄을 타고 무대로 내려갔다. 이 과정 중에 타로카드의 열두 번째 그림인 '매달린 사람(The Hanged Man)' 그림의 세심한 재현이 포함됐다. 특히 팔을 뻗고 다리를 꼰 자세는 바로 알레이스터 크롤리가 디자인한 1942년 토트 타로 팩에서 따온 것이었다. 천사에서 크롤리 '매달린 사람'으로의 이 변태는 보위의 어두웠던 시기가 쇼에 반영된 몇 가지 순간 중 하나였는데, 그중 대부분은 관객들에게 전혀 받아들여지지 못했다.

확장된 〈Fame〉 무대에서는 댄서들이 모여 드럼과 악보대, 기타 프렛보드로 스푸트니크 모양 조형물을 만든 뒤 그것을 원치로 들어 올리고 데이비드와 함께 허우적대는 춤을 추었다. 마지막 〈Modern Love〉는 출연진들이 무대 앞으로 나와 인사를 건네는, 그 자체로 길게 늘어뜨린 무대 인사 같은 안무로 구성되었다. 이 모든 것 동안 펼쳐진 앨런 브랜튼의 대규모 조명 쇼는 본인의 'Serious Moonlight'에서의 성취마저 뛰어넘는 것이었다. 거미는 푸른색에서 분홍색으로, 또 금색으로, 다시 초록색으로 변했다. 한편 거미의 배에 일제히 박혀 있는 배리-라이트들은 노래에 따라 달라지는 색과 빛의 향연을 만들어냈다. (〈Glass Spider〉에서는 반짝이는 푸른빛 별이었고, 〈China Girl〉에서는 도시의 스카이라인을 만드는 노란 사각형들이었으며, 〈Rebel Rebel〉에서는 미친 듯이 번쩍이는 스포트라이트였다.)

한마디로 말해, 공연은 커다란 충격이었고 완전히 전례 없는 것이었다. 키스나 퀸 같은 스타디움 밴드들이 불꽃놀이를 가미한 장관을 연출한 적은 있었지만 어떤 록 공연도 'Glass Spider'처럼 조명, 소리, 그리고 현대무용을 합한 압도적인 볼거리를 만들어낸 적은 없었다. 무대에서 벌어지는 일을 확인할 수 있을 만큼 가까이 있기만 했다면, 무대예술로서 'Glass Spider'는 관중의 마음을 완전히 사로잡을 만한 것이었다. 필연적으로, 그로 인해 고통받은 것은 '음악'이었다.

보위 본인은 극찬을 받았다. 『스매시 히츠』는 그를 "살아 있는 전설"이라 부르며, 가창은 "탁월"했으며 "15년 전 '지기 스타더스트' 당시와 비교해 거의 늙지 않았다"라고 말했다. 『로스앤젤레스 타임스』는 그가 가진 "어쩌면 엘비스 프레슬리 이후 가장 눈부시고 섹시한

슈퍼스타의 아우라"에 대해 칭찬을 쏟아냈다. 한편 『인디펜던트』는 "라스베이거스식 발라드의 윤기에 록 아이돌을 더한 모습"에 경의를 표했다.

그러나 공연 자체에 대해서는 의구심을 표한 이도 많았다. "우리의 스타는 거기 있었지만", 『인디펜던트』는 이렇게 덧붙였다. "심미성은 놀랍도록 부족했다. … 보위는 공허한 것을 영감 넘치는 것으로 만드는 일을 통해 자신의 커리어를 쌓아왔기에, 노련했던 그가 스펙터클을 축조해내는 재주를 잃은 것은 놀라운 일이다." 『스매시 히츠』는 정신없는 무대 동작들이 따라가기 불가능했고 대화 인터루드들도 "전혀 이해할 수 없었다"라고 불평했으며, "보위의 새빨간 슈트가 아니었다면 허둥대는 개미 같은 사람들 중에 누가 보위인지 알아차리기도 힘들었을 것"이라고 덧붙였다. 『멜로디 메이커』는 "아이디어의 결핍"을 짚었고, 『사운즈』는 공연을 "정신없는 싸구려이자 설익은 바보짓"으로 일축했다. 심지어는 헤어스타일에 대한 혹평도 있었다. 15년 전 알라딘 세인의 외양을 표현하려던 때에야 이국적이고 특이한 스타일이었을지 모르지만, 유럽식 소프트 록커들과 스타 축구선수들이 줄줄이 따라 하고 난 뒤인 1987년에는 '뮬렛'이라 불리며 구제불능으로 촌스러운 헤어스타일이 되고 말았다는 것이다.

부정적인 리뷰들에도 불구하고 투어는 15개국 86회 공연으로 이어지며 경이로운 상업적인 성공을 거두었다. 로테르담에서의 개막 공연일은 보위 아들의 열여섯 번째 생일이었는데, 그가 무대로 소개되자 6만 명의 관중들이 생일 축하 노래를 불러주었다. 6월 6일에 데이비드는 그가 10년 전 《"Heroes"》를 녹음했던 베를린 한자 스튜디오의 바로 그 방에서 기자회견을 열었다. 그날 저녁은 3일간 개최된 독일 공화국 광장 페스티벌의 마지막 날이었는데, 보위가 헤드라이너로 오르자 수천 명의 동독 팬이 콘서트를 듣기 위해 베를린 장벽의 반대편에 모여들었다. 국경 경찰은 결국 최루 가스로 군중들을 해산시켰고, 그 험악한 광경은 2년 후에 장벽을 무너뜨리게 된 통일 친화적인 분위기의 "결정적 순간"으로 『빌트(Bild)』지에 의해 묘사되었다. "결코 잊을 수 없을 겁니다." 보위는 2003년에 이렇게 회상했다. "제가 한 가장 감정적인 공연 중 하나였습니다. 저는 울고 있었죠. 무대가 벽을 등지고 설치되었기 때문에 장벽 자체가 배경 역할을 하고 있었습니다. 동독 사람들 몇이 공연을 들을 수도 있다고 공연 전에 언질을 받기는 했지만, 몇

명이나 될지는 몰랐어요. 그런데 장벽 맞은편으로 다가온 사람들이 수천 명이 되었습니다. 그러니 마치 장벽을 사이에 두고 하는 더블 콘서트 같았죠. 그들이 반대편에서 함성을 지르고 노래를 따라 부르는 것을 들을 수 있었어요. 와, 지금 생각해도 목이 메네요. 가슴이 찢어지는 듯했습니다. 그런 경험은 인생 처음이었고 앞으로도 있을 것 같지 않군요. 그날 부른 〈"Heroes"〉는 거의 기도문처럼 느껴질 정도로 제 마음을 흔들어 놓았습니다. 요즘은 그 노래를 어떻게 불러도 그날 밤에 비교하면 거의 리허설 무대처럼 느껴집니다. 거기가 바로 노래가 만들어진 곳이었고, 그 특정한 상황이 바로 노래가 다룬 내용이었으니까요."

플로렌스에서는 한 조명 기사가 비계에서 추락해 목숨을 잃는 비극적인 사고도 일어났다. 하지만 투어에 대한 타블로이드의 이야깃거리 중 가장 유명했던 것은 10월 9일의 일로, 완다 리 니콜스라는 여성이 댈러스의 한 호텔 방에서 보위가 자신을 "드라큘라 같은 방식으로" 성폭행했다고 주장한 것이었다. 법원은 여성의 주장을 받아들이지 않고 심리 두 시간 만에 사건을 종결했지만, 펩시는 황급하게 TV 광고를 철회하는 결정을 내렸다.

물론 처음부터 일각에서 조롱받기는 했지만, 'Glass Spider' 투어의 악명은 점점 눈덩이처럼 불어나기 시작했다. 투어는 종종 '스파이널 탭' 같은 최악의 과잉에 비유되곤 했으며, 록스타라면 늘 기타 한 대와 마이크 스탠드 하나만 갖고 무대 전면에 서 있어야 한다고 믿는 이들에게는 혐오의 대상이 되었다. 이 모든 비판은, 음악 자체가 빛을 발했다면 일축할 수도 있는 것들이었다. 그러나 애석하게도 안무 동작들과는 아무 상관도 없는 바로 음악이, 'Glass Spider' 투어의 가장 큰 약점이었다. 다양한 측면에서 사운드는 아름답게 꽉 차 있고 프로다웠지만, 반드시 필요한 음악적인 맛이 결여되어 있었는데, 매 순간 들려오는 반짝이는 신시사이저 소리가 〈The Jean Genie〉나 〈Time〉 같은 곡들이 본래 가진 날을 무디게 만들곤 했다. 진정으로 성공적인 곡의 상당수는 안무의 통제를 받지 않은 것들이었다. 『롤링 스톤』이 이스트 러더퍼드에서의 공연에 대해 이렇게 지적했듯 말이다. "보위가 프릴 의상을 벗어던지고 〈Rebel Rebel〉과 〈China Girl〉을 관통해나갈 때, 그는 본인의 명망 있는 공연이 지니는 권능을 모두 보여주었다. … 불행히도, 그 순간들은 이 공연의 과잉을 더 명백히 방증할 뿐이었다."

'Diamond Dogs' 투어에서도 그랬듯, 보위는 정해진 각본대로 공연하는 일에 빠르게 싫증을 느끼기 시작했다. 《Never Let Me Down》 앨범의 몇 곡들은 투어 도중에 탈락했다(〈New York's In Love〉는 첫 7일밖에 살아남지 못했다). 한편 〈The Jean Genie〉와 〈Young Americans〉가 관객을 만족시키기 위해 새로 소환되었다. 「Glass Spider」 비디오가 촬영된 시드니 엔터테인먼트 센터에서의 8회 공연에 이르러서는, 직설적이고 꾸밈없는 곡들을 부를 때 보위의 뚜렷한 안도감이 느껴질 정도였다. 그는 게스트 기타리스트 찰리 섹스턴과의 듀엣으로 거친 기타 사운드를 이끌어낼 때 눈에 띄게 활기를 띠었다(이와 별개로, 그가 무대에서 일렉트릭 기타를 든 것은 아주 오랜만의 일이었다). 그다음 주 멜버른에서 열린 네 번의 공연 중 마지막 날에는 강한 비와 바람으로 인해 거미 세트와 프로덕션 넘버 상당수를 포기해야 했다. 5일 후인 11월 28일, 오클랜드에서 투어는 대단원의 막을 내렸다. "투어의 마지막에 뉴질랜드에서 거미를 불태웠던 게 아주 좋았죠." 데이비드는 후일 회상했다. "그냥 그걸 들판에 갖고 가서 불을 붙였어요. 안도감이 들더군요!"

후년에 이 시기를 돌아볼 때 그는 투어에 대한 애착이 점점 줄어드는 모습을 보였다. 틴 머신의 첫 주요 인터뷰였던 『큐』 매거진 1989년 6월호에서, 보위의 새 동료들은 'Glass Spider' 공연에 공격을 가했는데, 데이비드에게는 뜻밖이었던 것 같다. "나름 방어를 하자면, 비디오는 마음에 들었습니다." 그는 이렇게 답했다. "그러나 내가 감당할 수 있는 것 이상이었던 것 같아요. … 너무 컸고 너무 통제하기 어려웠고 항상 매일매일 누군가에게 문제가 터졌죠. 너무 많은 압박을 느꼈어요. … 그저 이를 악물고 견뎌내는 수밖에 없었는데, 분명 좋은 작업 방식은 아니었죠."

그런데도 보위는, 이후에도 최소 몇 번은 공연을 방어하려 했다. 특히 1997년에는 실내 공연장에서 소규모로 열렸을 때 확실히 더 성공적이었다는 점을 지적하기도 했다. "저는 공연을 전체를 감싸는 형태의 스펙터클로 구상했습니다. 스리 링 서커스처럼, 무대에서 항상 서너 개의 일이 동시에 일어나고 있었으니까요. … 개별적으로 보면 대단히 훌륭한 아이디어들이 무대 위에 있었고, 작은 공연장에서라면 정말 잘 돌아갔습니다. … 그러나 한참 뒷줄에서 이런 공연을 보게 되면 그냥 혼란덩어리에 불과해지고 마는 거죠. 아무것도 말이 되지

않게 되었는데, 그 점이 매우 치명적인 실수였어요." 웸블리 경기장의 관객들이 기껏 값을 치르고 알게 되었듯, 이와 같은 허점에 나쁜 기상 상태가 더해지면 문제는 악화됐다. 공중을 나는 천사 안무도 불가능해지고, 전반적인 음향에도 문제가 생겼던 것이다. 1987년 여름은 유난히 날씨가 좋지 않았다. 비디오에서는 인상적이었던 조명 효과는 일광 상태로 인해 반감되곤 했고, 비바람은 많은 유럽 공연들을 망쳐놓았다.

하지만 'Glass Spider' 투어는 어느 모로 보나 과잉으로 부푼, 평판상의 재앙이 아니었으며, 보위 자신조차 지나칠 정도로 감정을 담아 깎아내린 경향이 있었다. 한 가지 사실을 언급하자면 공연의 타이밍이 좋지 않았다. 라이브 에이드 직후의 분위기에서, 록은 관객을 쉽게 모으는 특권적인 위치에 있다는 일반적인 인식이 존재했고, 1987년에 조롱을 받은 것은 보위뿐만이 아니었다. 당시 『멜로디 메이커』에 있던 베테랑 저널리스트 크리스 로버츠는 이 공연을 즐겁게 봤지만 "그걸 좋아하면 안 된다, 동료 집단으로부터의 강한 무언의 압박이 느껴졌다"라고 말했다.

또 다른 지점을 이야기하자면, 극단적인 스타디움 과잉의 전형으로 여겨지게 되었음에도, 'Glass Spider'의 영향력은 지대했다. 무용단의 최첨단 안무는 이후 프린스, 마돈나, 마이클과 자넷 잭슨 같은 스타디움 슈퍼스타들에게 필수 요소가 되었으니, 그들은 'Glass Spider'에 큰 빚을 진 셈이다(끝없이 등장한, 칼군무를 추는 보이 밴드들은 말할 것도 없다). 파울라 압둘의 그룹은 1990년도 그래미 시상식에서 무대로 줄을 타고 내려왔다. 1989/90년도 롤링 스톤스의 'Steel Wheels' 투어는 'Glass Spider' 투어의 많은 부분을 가져다 썼다. 한편 유투, 펫 숍 보이스, 그리고 심지어 보위 그 자신도 이후 라이브 공연의 콘셉트를 발전시키며 이 투어의 멀티미디어적인 요소들을 재활용했다. 또한 〈Absolute Beginners〉의 흠잡을 데 없는 안무는 보깅 댄스를 뉴욕 게이 클럽에서 끌고 나와 메인스트림 팝에 위치시킨 사건이 되었다. 이는 마돈나의 히트 싱글보다도 3년이나 앞선 것이었으며, 1990년 보위 투어의 비주얼적 기초가 되기도 했다.

또 세트리스트가 《Never Let Me Down》과 의무적인 '추억의 명곡'들 위주에서 벗어난 것도 분명 긍정적인 일이었다. 《Scary Monsters》 앨범에 힘을 실은 지점이 흥미로웠는데, 특히 〈Scream Like A Baby〉와

〈Because You're Young〉이 투어 개막의 불과 며칠 전까지도 리허설되었다는 사실이 밝혀졌으니 더 그랬다. 애석하게도 이 곡들은 첫 공연 전에 세트리스트에서 제외되었지만(덜 매력적인 〈Shining Star〉도 함께 빠졌다) 다른 희귀한 곡들이 최종 선택에 포함됐다. 〈Up The Hill Backwards〉, 〈All The Madmen〉, 〈Sons Of The Silent Age〉 등은 다른 보위 투어에서는 들을 수 없었다. 대형 라틴 드럼 솔로가 추가된 〈Big Brother〉의 예상치 못한 부활은 큰 선물과도 같았다. 더욱이, 비디오가 드러내듯, 잘 들어맞기만 하면 음악도 정말 멋졌다. 〈China Girl〉, 〈Blue Jean〉, 〈I Wanna Be Your Dog〉, 〈White Light/White Heat〉의 놀랍도록 록킹한 해석은, 둔하고 특색 없는 공연이었다는 비난이 거짓임을 드러냈다. 또 〈Sons Of The Silent Age〉와 〈Young Americans〉에서 들을 수 있는 단단한 기타 연주와 리처드 코틀의 멋진 색소폰 브레이크 조합은 확실히 즐거움을 주는 것이었다.

'Glass Spider' 투어는 보위의 인생에 두 가지 중요한 진전을 불러왔다. 첫 번째로, 그는 무용수 멜리사 헐리와 교제를 시작했다. "투어가 끝난 후 호주에서 휴가를 즐기다가 사랑에 빠졌어요." 보위가 나중에 말했다. 둘은 약혼했고, 3년 후 조용히 결별할 때까지 결혼이 임박했다는 루머는 계속됐다. 보위는 헐리와 헤어지고 다시 3년이 지나고 나서야 그 관계에 대해 언급했는데, 멜리사를 "정말이지 멋진, 사랑스러운, 생기발랄한 여자였다"라고 회고했다. "내가 그녀를 데리고 전 세계를 돌아다니고 구경을 시키면서 즐거움을 느끼는, 그런 나이 많은 남자와 어린 여자의 관계 중 하나가 되었던 것 같다. 하지만 그게 연인 관계로서 잘 풀리지 않을 거라는 게 스스로에게 명백해졌다. 내가 그걸 깨달은 것에 대해 언젠가 그녀가 고마워하리라고 생각했다. 그렇게 나는 약혼을 깼다."

투어의 두 번째 부산물은 또 다른 인간관계였는데, 이번에는 창작적인 것이었다. 1987년 11월, 투어의 개인 비서였던 사라 가브렐스는 보위에게 카세트테이프 하나를 건넸다. 바로 그녀의 남편 리브스의 기타 데모테이프였는데, 그게 며칠 안에 보위를 새로운 방향으로 이끌게 된다. 후일 그 변화가 아티스트로서의 구원이었음을 보위 스스로도 인정했다.

'INTRUDERS AT THE PALACE' 공연 / 'WRAP AROUND

• 뮤지션: 데이비드 보위(보컬, 기타), 리브스 가브렐스(기타), 케빈 암스트롱(기타), 에르달 크즐차이(베이스)

• 레퍼토리: Look Back In Anger

1988년은 지난 20년을 통틀어 처음으로 보위가 단 한 장의 새로운 레코드도 내놓지 않은 해였다. 그의 유일한 주요 공개 행보는 ICA(현대미술협회)를 위한 자선 콘서트 'Intruders At The Palace'의 일환으로 런던 도미니언 시어터에서 가진 일회성 공연뿐이었다. 보위는 몬트리올 기반의 댄스 그룹 라 라 라 휴먼 스텝스의 수석 디자이너 겸 안무가 에두아르 록과의 협업으로 자신의 곡 중 하나에 적절한 아방가르드 해석을 내놓기로 결정했는데, 이 그룹에게는 'Glass Spider' 투어에서 함께 일할 목적으로 1987년에 이미 연락을 취한 바 있었다. 보위는 후일 그들을 "펑크와 발레가 충돌하는 영역에서" 활동하는 그룹으로 묘사했다. '인간 섹스, 새로운 악마들, 천사가 되는 과정에 놓인 회사원' 같은 제목을 가진 그들의 실험적인 안무 작업은 극단적인, 거의 폭력적인 수준의 체조 안무에 혼합매체를 활용한 스펙터클한 비주얼을 결합해 혼란스러운 에너지를 만들어냈다. "마임도 아니고, 무용도 아닙니다." 보위는 이렇게 설명했다. "다른 무언가죠."

ICA 공연을 위해 보위와 록은 그룹의 수석 무용수 루이즈 르카발리에와 함께 최첨단의 안무를 고안했다. 그 결과 탄생한 〈Look Back In Anger〉의 8분짜리 공연은 'Glass Spider'와 'Tin Machine' 투어 양쪽의 불쾌한 과잉을 걸러내고 좋은 부분만 추출해낸 환상적인 이행의 순간이었다. 대담하고 곡예적인 안무는 확실히 이전 투어를 발전시킨 것이었다. 또, 대형 스크린에는 보위와 르카발리에가 등장하는 록이 제작한 사전 녹화 영상이 송출되었는데, 그들이 무대에서 연기하고 있는 것을 모방하고 있었다. 이는 분명 'Glass Spider' 투어의 〈"Heroes"〉 무대를 다듬은 것이었다. 한편, 보위의 단순한 차콜색 정장과, 백킹 밴드가 내뿜는 공격적인 금속성의 기타 사운드는 장차 도래할 작업의 맛보기를 제공했다. 무대는 매혹적이었으며, 많은 사람이 보위가 그 8분 동안 이전 5년간 해낸 것보다 더 많은 것을 성취해냈

다고 느꼈다. 크리스 로버츠는 『멜로디 메이커』에서 흥분에 차 이렇게 설명했다. "그것은 팝의 일종이 아니었다. 순수한 판타지였다. … 그들은 서로의 뺨을 때리고, 턱을 간질이고, 밀치고, 빙빙 돌고, 공격을 가한다. 명명하는 영상은 공포와 욕망으로 얼어붙은 흑백의 보위와 르카발리에를 보여준다."

ICA 공연은 장기적으로 보위에게 지대한 영향을 끼치게 되었다. 에두아르 록의 인터랙티브 영상 투영 기술과 르카발리에의 몸을 흔들어대는 춤 스타일은 이후 'Sound+Vision' 투어의 기초를 형성하게 된다. 더 중요한 것은, ICA 공연이 보위와 리브스 가브렐스의 첫 번째 협업이었다는 것이다(2장의 'TIN MACHINE' 참고). 여기서 그는 라이브 에이드의 케빈 암스트롱, 'Glass Spider' 투어의 에르달 크즐차이 옆에서 기타를 연주했다. 또 보위의 공연 커리어 사상 처음이자 마지막으로, 드럼 머신 외에 다른 타악기가 사용되지 않았다. 그룹은 이 개조된 〈Look Back In Anger〉를 스튜디오 버전으로 녹음하기도 했는데, 이 곡은 1991년 《Lodger》 재발매반의 보너스 트랙으로 등장했다.

1988년 9월 10일, 'Wrap Around The Wolrd(세계를 감싸다)'라는 제목의 야심 찬 국제 텔레비전 생중계 연결 프로그램에서 〈Look Back In Anger〉 공연은 재연된다. 이 이벤트는 PBS의 뉴욕 스튜디오에서 비디오 아티스트 백남준이 지휘하는 것이었는데, 뉴욕·도쿄·서울·예루살렘·리우데자네이루로부터의 방송분이 포함되었고, 일본·한국·중국·소련·미국·독일·이스라엘·브라질 등의 참가국으로 송출되었다. 보위는 뉴욕의 WNET 스튜디오에 있었고, 〈Look Back In Anger〉를 공연한 데 이어, 일전에 영화를 함께한 바 있던, 도쿄에서 공연을 마친 류이치 사카모토와 위성으로 대화를 나누었다.

1989년 'TIN MACHINE' 투어
1989년 6월 14일–7월 3일(추가로 11월 4일)

• 뮤지션: 데이비드 보위(보컬, 기타), 리브스 가브렐스(기타), 토니 세일스(베이스), 헌트 세일스(드럼, 보컬), 케빈 암스트롱(기타)

• 레퍼토리: Amazing | Heaven's In Here | Sacrifice Yourself | Working Class Hero | Prisoner Of Love | Sorry | Now | Bus Stop | Run | Tin Machine | Maggie's Farm | I Can't Read |

Shakin' All Over | Baby Can Dance | Pretty Thing | Crack City | Under The God | You've Been Around

틴 머신의 첫 번째 라이브 공연은 일종의 준비운동이었는데, 앨범의 세션이 여전히 진행 중이던 1989년 봄, 나소의 한 클럽에서 비밀스럽게 열렸다. "우리는 소개 없이 그냥 무대 위로 올라갔죠." 리브스 가브렐스는 이렇게 설명했다. "사람들이 '데이비드 보위 아니야?' '그럴 리 없어, 턱수염이 있잖아' 같은 말들을 속삭이는 것을 들을 수 있었어요." 이 조용한 세례식 이후 5월 31일에 그들은 뉴욕에서 열린 인터내셔널 뮤직 어워즈에 출연해 〈Heaven's In Here〉를 공연했다(공연 후 티나 터너의 어머니는 한 기자에게 "데이비드가 노래를 불렀을 때가 더 좋았어요!"라고 말했다고 한다). 소규모의 첫 투어를 위해 맨해튼에서 리허설이 계속되었다. 투어에는 오로지 열두 번의 공연만이 예정되어 있었는데, 미국 세 번, 유럽 대륙 네 번, 그리고 영국 다섯 번이었다. 또 모든 공연장은 2천 명 이하로 수용 가능한 곳들로 섭외되었다. 이는 'Glass Spider' 투어의 서커스같이 거대한 규모에 대한 극명한 반작용이었다. "극적이지 않아요. 확실히요." 보위는 이렇게 단언했다. "그냥 6중 금관악기에 공중그네 곡예사 한 명만 있을 뿐입니다."

자주 간과되곤 하는 다섯 번째 멤버 케빈 암스트롱도 함께했던 1989년 공연에서, 틴 머신은 검은색 바지와 흰색 셔츠로 담백한 흑백의 멋을 내고 (적어도 공연이 시작될 때는) 재킷과 타이를 걸친 모습으로 나타났다. 그 외의 시각적인 요소는 몇 가지의 무채색 조명 효과로 제한되었다. 이 껍데기를 벗겨낸 듯한 개러지 미학은 의도적인 것이었지만, 수염을 기르고 땀에 젖어 줄담배를 피우며, 손을 뻗으면 닿을 위치에서 노래를 부르는 보컬이 슈퍼스타라는 사실은 그것만으로 어쩔 수 없이 작위적으로 느껴졌다. 실제로 그는 1973년 이후로 이렇게 작은 공연장에서는 거의 공연을 한 적이 없었다. 투어의 공연장 중 하나였던 브래드퍼드의 세인트 조지스 홀은 'Ziggy Stardust' 투어에 포함되었던 구관이었다.

세트리스트에서도 단호함이 느껴졌다. 물론 보위는 현재 그의 열정이 오로지 틴 머신에만 있다는 점을 분명히 한 바 있었다. 그러나 하드보일드한 〈Scary Monsters〉, 혹은 묵직한 기타의 〈Suffragette City〉 같은 과거의 명곡마저 가끔씩도 부르지 않을 거라고 진지하게 믿는 이들은 없었다. 그러나 그건 현실이 됐다. 틴 머신

은 본인들의 노래 모음에만 오롯이 천착했다. 〈Video Crime〉을 제외한 1집 앨범 전체를 새 자작곡 셋과 두어 곡의 1960년대 노래 리메이크로 보강했을 뿐이었다. 보위 백 카탈로그의 제외는 일부에게는 실망감을 주었지만, 틴 머신의 진정한 밴드 정체성을 다지는 데에는 의심의 여지 없이 결정적인 요인으로 작용했다. 심지어 《Tin Machine II》 앨범의 〈Sorry〉의 원형이 될 곡을 연주할 때 보위는 헌트 세일스에게 무대 중앙을 넘겨주기까지 했는데, 두 번째 투어에서 이런 경향은 더 확장될 예정이었다. 이를 비롯한 투어의 다른 시도들은 'Glass Spider'로 정점을 찍은 각본으로 짜인 공연에 대한 보위의 전면적인 거부를 드러내고 있었다. "매일 밤 공연의 3할은 즉흥이었죠." 가브렐스는 데이비드 버클리에게 이렇게 말했다. "그리고 세일스 형제는 즉흥성에 뿌리를 둔 사람들이죠."

6월 24일 암스테르담에서는 1,500명 규모의 공연장에 25,000명에 달하는 사람들이 티켓을 구할 수 있으리라는 기대를 갖고 모여들었다. 그들을 달래기 위해 공연장 밖에 스크린이 설치되었다. 이 공연에서 별로 알려지지 않은 〈Maggie's Farm〉 비디오가 촬영되었다. 그 이튿날 파리 라 시갈 시어터에서는 같은 곡의 싱글과 함께, 잡다한 라이브 B면 곡들이 함께 녹음되었다. 이날 공연의 일부는 웨스트우드 원 FM 라디오로 방송되었다.

앨범을 통해 예견되었을지 모르겠지만, 스피커로 쏟아지는 증폭된 불협화음을 듣는 일에는 꽤 용기가 필요했다. 공연은 땀에 절어 있었고, 투박했으며, 속을 뒤집어놓도록 시끄러웠다. 이 공연은 로워 서드를 이끌던 시절 이후로 보위가 했던 그 어떤 것과도 달랐다. 열렬한 추종자들에게야 아주 즐거운 사건이었지만 다른 이들은 쉽게 받아들이기 어려워했다. 언론 중에도 지지자가 있기는 했다. 이를테면 존 파렐스는 『뉴욕 타임스』에 이렇게 썼다. "조니 캐쉬가 검은 옷 입기를 포기하지 못하는 것만큼이나 보위도 연극성을 완전히 버리지는 못했다. 조명은 지나치게 화려하지는 않지만, 보통의 클럽보다는 더 변화의 폭이 컸다. 백색 조명과 그림자 효과는 무대의 삭막함을 의도적으로 강조했다. 한편 보위는 여전히 무대 위에서의 편안하고 점잖은 태도를 간직하고 있었다." 그러나, 이와 같은 칭찬은 극소수에 불과했다. 대부분의 비평가는 〈Let's Dance〉를 더 듣고 싶어 했고, 그에 따라 공연을 맹비난했다. 'Glass Spider'의 혹평에서 여전히 회복 중이었던 보위는 더 의지를 다잡게

됐고, 한 기자에게 스스로를 연민하는 〈I Can't Read〉의 가사를 읊어주었을 따름이었다. "나는 아무것도 제대로 할 수 없어요. 커질 수도 없고 작아질 수도 없어요. 내가 가는 방향은 다 틀렸어요I can't get anything right. I can't go big. I can't go small. Whichever way I go is wrong."

투어는 7월 3일에 종료되었다. 그로부터 며칠 후 보위는 100만 파운드를 들인 브릭스턴 커뮤니티 센터를 개관했다. 건립 비용의 일부는 그의 1983년 해머스미스 오데온에서의 자선공연에서 지원받은 것이었다. 이후 보위는 인도네시아로 휴가를 떠났고, 그동안 리브스 가브렐스는 더 미션의 발매 예정작 《Carved In Sand》에서 기타를 연주했다. 같은 해 말 틴 머신은 호주에서 재회해 두 번째 앨범 작업을 시작했고, 11월 4일에는 시드니의 모비딕스에서 일회성 공연을 가지기도 했다. 레코딩은 띄엄띄엄 지속되다가 1990년 1월에 일시적인 유예를 맞았다. 보위가 역대 최대 규모의 솔로 투어를 통해 스타디움 공연장으로의 깜짝 복귀를 선언했기 때문이다.

'SOUND+VISION' 투어

1990년 3월 4일–9월 29일

• 뮤지션: 데이비드 보위(보컬, 기타, 색소폰), 애드리언 벨루(기타), 에르달 크즐차이(베이스), 마이클 호지스(드럼), 릭 폭스(키보드)

• 레퍼토리: Space Oddity | Changes | TVC15 | Rebel Rebel | Golden Years | Be My Wife | Ashes To Ashes | John, I'm Only Dancing | Queen Bitch | Starman | Fashion | Life On Mars? | Blue Jean | Let's Dance | Stay | China Girl | Ziggy Stardust | Sound And Vision | Station To Station | Alabama Song | Young Americans | Panic In Detroit | Suffragette City | Fame | "Heroes" | The Jean Genie | Gloria | Pretty Pink Rose | Modern Love | Rock'n'Roll Suicide | White Light/White Heat | Waiting For The Man

틴 머신이 하드 록 레퍼토리로 소수의 클럽에서 투어를 돌고 간신히 6개월이 지난 뒤, 수염을 새로 깎은 데이비드는 뉴욕과 런던의 기자회견에 등장해 7개월간 진행될 대규모 솔로 투어를 공개했다. 투어는 숫자로만 보면

'Serious Moonlight'와 'Glass Spider'마저 뛰어넘을 것이었다. 24개국 106회 공연으로 계획된 이 투어는 첫 동유럽과 남미 진출이 포함되었으며, 특히 후자는 포클랜드 전쟁 이후 영국 아티스트의 첫 아르헨티나 공연으로 기록될 예정이었다.

독특하게도 이 투어에는 홍보할 신보가 없었다. 투어는 EMI와 공동으로 매사추세츠 기반의 레이블 라이코디스크가 추진한 것이었다. 라이코디스크는 1989년부터 보위의 과거 RCA 카탈로그의 리마스터 재발매를 시작했는데, 시작은 화려한 박스 세트 《Sound+Vision》이었다. 라이코는 틴 머신과의 작업에 몰두하고 있던 보위에게 '히트곡(greatest hits)' 투어로 이 재발매 프로그램을 홍보하라는 압박을 넣기 시작했다. "그런 요구를 받은 지는 몇 년 되었죠." 그는 기자들에게 말했다. "대중들뿐 아니라 록 공연 프로듀서들도 몇 년간 나에게 그러더군요. '왜 그냥 사람들이 아는 노래들을 쭉 하지 않나요? 안 해서 그렇지, 해보면 좋을 거예요.' 그러면 나는 이랬죠. '그러기 싫어요. 너무 진부해요. 싫어요.' 그러다가 작년에 라이코가 내게 도움을 요청했을 때 결국 굴복했습니다."

이 '히트곡' 투어는 매진의 낌새를 보이기 시작했다. 그러자 마치 흥을 깨려는 듯 보위는 열성 팬들과 매스컴 모두를 전율케 할 보장된 전략을 두어 가지 시도했다. 먼저, 그는 투어의 세트리스트가 부분적으로 전 세계 전화 투표로 뽑힌 최고 인기곡들로 구성될 것이라고 발표했다. 두 번째로, 훨씬 충격적이게도, 보위는 이 투어에 동의한 조건이 다시는 최고 히트곡들을 공연하지 않는 것이었다고 무심하게 밝혔다.

대중의 주목을 갖고 노는 가히 절묘한 솜씨였다. 보위는 그와 같은 결정의 배경을 이렇게 설명했다. "이렇게 생각했습니다. 음, 이전에 한 번도 한 적이 없었고, 앞으로도 하고 싶어질 일은 없을 것이라 확신하니, 그냥 이 곡들을 마지막으로 한번 공연하는 게 어떨까. 이 투어를 끝으로 이 노래들을 다시는 공연하지 않는다면? 그렇게 생각하면 투어 전체에 동기 부여가 될 것 같았습니다. 매일 밤 공연을 할 때마다 '여기는 지상 관제소, 톰 소령 응답하라Ground Control to Major Tom'를 다시는 부르지 않아도 되는 순간에 그만큼 더 가까워지고 있다는 걸 아는 거니까요." 다른 인터뷰에서 그는 이렇게 인정했다. "그 노래들을 몹시 그리워하리라는 걸 알아요. 아주 훌륭한 노래들이고 그 노래들 대부분을 부르

는 걸 정말 좋아하지만, 언제까지나 그 노래들에 의존할 수 있다고 생각하고 싶지는 않습니다." 언론들은 이 아이디어에 열광했고 사전 판매량은 경이로웠다. 12,000석 규모의 독랜즈 아레나에서의 이틀간의 공연은 순식간에 매진되었고, 세 번째 공연도 추가된 지 8분 만에 모두 팔려나갔다. 수요가 빗발침에 따라 야외 공연장을 피하려는 보위의 첫 결심은 지켜지기 어렵게 되었다. 늦여름에 영국에서의 추가 공연이 결정되었는데, 맨체스터의 메인 로드 경기장과 65,000석 규모의 밀턴 케인즈 내셔널 보울에서 열릴 것이었다.

공연의 모양새는 'Glass Spider'와 'Tin Machine' 공연의 조합에 기초하고 있었다. 보위는 네 명으로 구성된 조촐한 백킹 그룹을 소집했는데 틴 머신을 제외하면 1972년의 지기 공연들 이래 가장 규모가 작은 것이었다. "오래된 밴드, 오래된 가수는 대규모 정예 부대를 데리고 공연해야 한다는 인식이 있는 것 같았습니다." 보위는 MTV에서 이렇게 말했다. "그래서 이렇게 생각했죠. '그래, 그럼 그 반대로 해보자.' 껍데기를 벗긴다, 그런 말로 표현할 수 있을 것 같아요. 키보드, 베이스, 드럼, 리드 기타로만 이제껏 해온 곡들을 해석하기로 한 거죠."

세션 연주자 중 근래에 낯이 익은 유일한 얼굴은 'Glass Spider'의 베테랑 에르달 크즐차이였는데, 이번에는 베이스를 맡게 됐다. 보위는 원래 리브스 가브렐스에게 리드 기타를 맡아달라고 부탁했으나, 가브렐스는 틴 머신 프로젝트가 무산될지도 모른다는 이유를 들어 제안을 거절했다. "우리는 밴드를 똑바로 정립하려고 애쓰고 있었어요." 가브렐스는 후일 이렇게 설명했다. "제가 투어에 참여했다면 세일스 형제들은 화가 났을 거고 문제가 훨씬 복잡해졌을 겁니다." 대신 보위는 애드리언 벨루에게 음악 감독과 리드 기타리스트를 맡겼다. 그가 보위의 공연에 참여한 것은 《Lodger》와 'Stage' 투어 이후 처음이었다. 그동안 벨루는 폴 사이먼, 톰 톰 클럽, 토킹 헤즈, 로버트 프립이 있는 부활한 킹 크림슨과 함께 작업했고 솔로 커리어도 쌓고 있었다.

"밴드가 아주 명료하고 꾸밈없는 소리를 내기를 바랐습니다." 벨루는 『인터내셔널 뮤지션』과의 인터뷰에서 이렇게 밝혔다. "한편 〈Life On Mars?〉에서는 오케스트라 같은 소리를, 〈Panic In Detroit〉에서는 개라지 밴드 같은 소리를 내기를 원했죠." 1990년 1월 보위는 벨루의 솔로 앨범 《Young Lions》의 두 곡에 참여했는데,

그 결과로 벨루의 키보디스트인 릭 폭스와 드러머인 마이클 호지스를 발탁했다. 1974년 이후 처음으로 든든한 세션 카를로스 알로마 없이 솔로 투어를 나서는 이유에 대해 질문을 받았을 때, 데이비드는 이렇게 설명했다. "카를로스는 훌륭한 기타 연주자고, 언제고 다시 함께 하고 싶습니다. 그러나 그가 이 곡들에 지나치게 익숙하다는 사실 때문에 이번에는 그를 선택하지 않았어요. 신선한 분위기가 필요했습니다." 또 그는, 공연의 회고적인 성격에도 불구하고, 새로운 맥락에서 곡에 접근하고 있음을 시사했다. "곡에서 말하려고 했던 바를 다시 발견하기 위해 자신을 스스로 돌아볼 필요는 없었습니다. 철저히 현재로부터 노래들에 접근하고 있어요."

예상대로였던 전화 투표 결과에, 데이비드 본인의 조금 덜 뻔한 선곡을 얹어 세트리스트가 추려졌다. 당연한 개막곡 〈Space Oddity〉에 이어 《Hunky Dory》부터 《Let's Dance》까지 앨범당 두세 곡이 이어졌다. 다만 오랜 대표작들에는 약간의 지분이 더 주어져서, 《Station To Station》은 네 곡, 《Ziggy Stardust》는 네 곡에 〈John, I'm Only Dancing〉까지 포함됐다. 흥미롭게도 이 시기에 한 번도 얼굴을 비추지 못한 앨범은 《Pin Ups》를 제외하면 -에이드리언 벨루가 참여했던- 《Lodger》가 유일했다. 그러나 〈Alabama Song〉이 현대적으로 리메이크되어 공연되기는 했다. 덜 놀라운 점은, 리스트에 포함된 1983년 이후의 고전이 〈Blue Jean〉뿐이었다는 것이다. 1990년 1월 뉴욕에서의 첫 리허설은 2주 만에 끝났다. 음악을 보위의 최신 비주얼 콘셉트와 결합하는 일은 조금 더 오래 걸렸다.

'Glass Spider'의 대실패 이후 'Sound+Vision' 공연의 연출에 세간의 이목이 집중되었고, 투어 역시 그 지점에 최선의 노력을 기울였다. 1월에 있던 기자회견에서 보위는 무대가 "규모 면에서는 'Glass Spider' 근처에도 못 가겠지만, 질적으로는 그만큼이나 연극적"이라고 말했다. MTV에서는 이렇게 설명했다. "무대를 최대한 미니멀하게 유지하고 싶습니다. 거대한 검은 공간 하나에 연극적인 조명을 가미해 오페라나 발레 무대와 같은 느낌이 나길 원해요." 이 무대 위에 새로운 인터랙티브 콘셉트를 구현하는 일은 캐나다 출신 디자이너이자 안무가로 보위와 1988년 ICA 자선공연에서 함께 작업한 바 있는 에두아르 록에게 맡겨졌다. 무대 연출의 중심에는 거대한 천 스크린이 있었는데, 사전 녹화된 영상 이미지나 라이브 중계를 위해 여러 번 올라갔다 내려

갈 것이었고, 와중에 다양한 슬라이드를 활용한 조명이 합을 맞출 예정이었다. "진짜 오페라 스크린을 쓸 겁니다." 보위는 이렇게 설명했다. "역대 가장 큰 규모의 비디오죠. 가로 40피트에 50피트 높이의 비디오 이미지들이 그걸 위해 제작된 최신식의 프로젝션 시스템으로 송출됩니다." 보위는 그 결과물이 "인도 자바 섬의 그림자 인형 공연" 같다고 묘사했다.

영상의 콘셉트는 스타에 대한 인식과 실제 사이의 간극에 관한 당시 보위의 관심에 기초하고 있었다. 그에 따라 무대 위의 보위가 영상으로 투사되는 자신의 이미지와 상호작용하는 아이디어가 채택됐다. 시노그래퍼 뤽 뒤솔트와 린 르페브르는 에두아르 록과 협업해 스크린 프로젝션을 컴퓨터로 조작하는 방안을 고안해냈는데, 각 노래가 시작될 때 릭 폭스의 키보드를 통해 활성화된 신호로 켜지는 방식이었다. 〈Fame 90〉의 뮤직비디오에도 일부 사용된 사전 제작 영상은 한 해 전 「드럭스토어 카우보이」로 예술영화 평단을 놀라게 한 전도유망한 감독 구스 반 산트가 연출했다. 이 영상들은 주로 보위가 기타를 연주하거나, 1988년 ICA 공연에서 협연한 루이즈 르카발리에와 춤을 추는 흑백 화면들로 구성되어 있었다. 르카발리에는 『몬트리올 가제트』와의 인터뷰에서 보위의 "춤 동작의 수준"에 깊은 인상을 받았다고 말했다. "춤을 출 때 그는 많은 것이 될 수 있었어요. 고상하기도 했고 파격적이기도 했죠."

하지만 'Glass Spider' 공연의 복잡한 안무가 돌아온 것은 아니었다. "제가 피하고 싶었던 건 익숙한 함정들입니다." 록은 이렇게 설명했다. "소리는 앰프로 키우면 큰 아레나 끝까지 가닿을 수 있죠. 문제는 시각적인 부분까지 그렇게 해줄 기술은 없다는 거예요. 스타디움에 가면 무대 위에 있는 사람이 콩알만 하게 보입니다. 공연자의 얼굴을 전혀 볼 수 없는 거죠. … 사람들은 음악만을 위해 스타디움을 찾는 것이 아니에요. 그럴 거면 그냥 음반을 들으면 되니까요. 사람들은 아티스트를 만나기 위해 공연장에 오는 겁니다. … 저는 이 무대를 세트 중심이 아닌 사람에 기반해서 구축하고 싶었습니다."

그에 따라 만들어진 'Sound+Vision'의 무대는 보위의 이전 공연들과 비교하면 검고 헐벗은 듯했다. 무대의 건축적인 디테일이라고는 무대 앞 돌출부를 따라 두른 아기천사와 가고일-혹은 땅요정(laughing gnome)?-이 새겨진 금색 띠 모양 장식뿐이었다. 그걸 유일하게 보충하는 무대 장치는 무대 앞 틀 양쪽에 걸린 두 장의 초

대형 천이었는데, 거대한 실루엣이 그려져 있었다. 왼쪽 천의 실루엣은 부스스한 머리의 몸부림치는 르카발리에였고, 오른쪽 천의 실루엣은 마이크를 앞에 두고 자아 도취적인 포즈를 하고 있는 보위였다.

3월 4일, 퀘벡의 라 콜리제에서 투어의 막이 올랐다. 공연 전 음악이 나오는 동안, 텅 빈, 불빛이 비치지 않은 장막이 내려와 무대 전체를 가렸다. 음악이 절정에 이르자 양쪽의 거대한 실루엣이 계선의 폭파와 함께 아래로 떨어지며 펼쳐졌다. 〈Space Oddity〉의 첫 코드들이 연주되며 각 실루엣 뒤로 하얀 섬광이 터져 나왔다. 50피트 높이로 투사된 보위의 얼굴이 서서히 드러났는데, 옆 모습이 무대를 내려보고 있었다. 그동안 장막 사이의 스포트라이트가 그 아래의 조그만 데이비드 본인을 비췄다. 그는 기타를 치며 노래의 첫 소절을 부르고 있었다. 거대한 얼굴이 고개를 돌려 관중을 살펴보았고, 그 입술이 톰 소령의 카운트다운을 따라 움직였다. "관중들은 놀라움에 빠졌다." 스티브 서덜랜드는 『멜로디 메이커』에 이렇게 썼다. "아무도 이전에 그런 걸 본 적이 없었다." 등장하는 방식에 있어서 그것은 'Glass Spider'보다 열 배쯤 간단했지만 비교할 수 없을 만큼 효과적이었다. 극적이면서 동시에 친근한 그 시각적 충격은 큰 스타디움의 맨 뒤에서도 충분히 느낄 수 있을 만한 것이었다. 3주 뒤인 3월 23일의 에든버러 공연부터 오프닝 시퀀스의 극적인 효과는 보위의 지난 역사를 훔쳐오는 방식으로 더 강화되었는데, 평범한 공연 전 음악 대신 「시계태엽 오렌지」의 신시사이저 버전, 베토벤의 《환희의 송가》가 사용되었던 것이다. 이 곡은 지기 스타더스트 공연을 열어젖힌 미래적인 클래식 음악과 동일한 것이었다.

공연의 나머지 부분도 그만큼이나 눈부셨다. 〈Rebel Rebel〉 도중에 보위는 비디오 카메라를 들고 노래를 부르며 관중을 촬영했는데, 황홀경에 빠진 얼굴들이 스크린에 중계됐다. '당신들을 모두 내 공연 속에 집어넣겠어put you all inside my show'라는, 아티스트와 관중 사이 벽을 허물겠다는 〈Andy Warhol〉의 오래된 제안을 충족하는 것이었다. 〈Life On Mars?〉에서는 과거의 보위가 무대 위의 보위를 압도했는데, 스크린에서 1973년의 원본 뮤직비디오가 재생되었기 때문으로, 감정적인 효과가 대단했다. 〈Let's Dance〉와 〈China Girl〉에서 보위는 르카발리에와 격렬하고 에로틱한 댄스 듀엣을 선보였으며, 〈Fame〉에는 1990년 비디오에 등장한

보깅 댄스 장면과 흔들리는 불꽃이 다시 사용됐다.

모든 곡이 영상 효과로 점철된 것은 아니었다. 그렇지 않은 경우 무대는 대담한 조명 처리로 구축되었다. 〈Panic In Detroit〉에는 빨간 경찰차 사이렌이 사용됐다. 〈Station To Station〉에서 보위는 무대 아래로부터 각광을 받으며 흐릿하게 등장했다. 〈Ziggy Stardust〉에서는 본인이 기타를 쳤는데 핏빛의 조명을 흠뻑 뒤집어쓴 채 다시 없을 방식의 과장된 연기를 할 기회를 즐겼다. 노래가 끝나자 그가 천천히 기타를 무대에 내려놓고 머리 위에 손을 올린 채 유유히 떠난 것이다. 혁신의 순간들도 있었는데, 데이비드가 애드리언 벨루에게 선물한 곡인 〈Pretty Pink Rose〉의 격렬한 커버가 그랬고, 〈Fame〉은 근래 발매됐던 〈Fame 90 House Mix〉의 정신없는 커버로 부드럽게 전환되기도 했다. 〈Young Americans〉는 관례적으로 느리게 부르는 '무너져서 우는break down and cry' 이후 고전 넘버들이 결합된 확장적인 블루스 합주로 발전해나갔다.

투어를 여는 캐나다 공연 몇에서는 〈Suffragette City〉 도중 르카발리에와 라 라 라 휴먼 스텝스의 도널드 웨이커트가 잠깐 등장해 격렬한 춤을 췄고, 공연의 마지막 앙코르 전에는 에두아르 록이 무대로 소환되어 박수 갈채를 받았다.

공연은 시각적인 측면에서 당대 센세이션을 불러일으켰다. 보위 본인 역시 외양이 훌륭했는데, 진회색의 틴 머신 스타일 슈트를 입고 등장하더니 짧은 휴식 이후에는 과시적인 레이스 장식 블라우스 위에 조끼를 걸치고 현대판 신 화이트 듀크로 멋지게 탈바꿈했다. 그는 1973년 이래 어떤 투어보다도 기타를 더 많이 연주했고, 〈TVC15〉에서는 색소폰 즉흥 연주도 곁들였다. 그러나 편곡 방향에 대한 의구심은 적지 않았다. 밴드는 종종 빈약하고 앙상한 소리를 냈고, 휑뎅그렁한 아레나나 야외 스타디움에서는 텅 빈 울림을 내곤 했다. 애드리언 벨루는 후일 4인조 밴드가 임무를 수행하기에 역부족이었음을 시인했다. "〈Young Americans〉에는 색소폰이 필수적인데, 저는 늘 그걸 기타로 대체할 수 없다고 느꼈어요. … 몇몇 곡들에서는 뭔가 추가되었다면 더 좋았을 겁니다." 벨루는 또 백스테이지의 분위기도 항상 좋지만은 않았다고 회상했다. 스크린 앞에 나가서 보위와 함께 기타 듀엣을 하거나 솔로 연주를 할 수 있도록 허용된 것은 자신뿐이었고, 나머지 밴드 멤버들은 무대 안쪽 단상에 숨어 있어야 했기 때문이다. 벨루는 그의 동

료들이 "깊이 실망스러워"했다고 밝혔으며, 릭 폭스는 "투어를 몇 번이나 때려치울 뻔했고", 에르달 크즐차이는 데이비드의 즉흥 제스처를 본인을 무대 앞쪽으로 부르는 의미로 오해해 꼴사나워지기도 했다고 말했다.

물론 대부분의 비평은 공연 전반의 스펙터클에 대해 칭찬 일색이었지만, 기악적인 결점에 대한 지적도 즉각 등장했다. 『타임스』는 보위의 "존재감이 위풍당당함에는 약간 모자랐다"라고 결론지었다. 한편 『멜로디 메이커』는 시각적 콘셉트는 예찬했지만, 밴드에 대해서는 직설적인 혹평을 가했다. "따뜻하고 난해한 데다 꽥꽥대는 밴드가 기둥 뒤에 숨어 있던 것은 차라리 다행이었다. 그러나 구제불능으로 멍청한 애드리언 벨루는 끔찍한 넥타이와 포니테일을 하고 구역질 나게 뛰어다녔고, 기타를 괴상하게 연주하면 자동으로 예술이 될 거라는 망상에 빠져 있었다."

투어 도중에 세트리스트의 순서를 섞거나 몇 곡을 탈락시키는 것은 보위의 흔한 버릇이었지만, 'Sound+Vision' 투어에서만큼 곡들을 과감하게 도태시킨 경우는 드물었다. 3월 런던에서의 마지막 두 번의 공연에서 보위는 목에 부담이 생겨 어쩔 수 없이 공연을 잘라내야 했다. 그의 목소리는 기나긴 미국 투어 중에도 계속 말썽을 부렸고, 여름 동안에는 아예 플레이리스트의 한 움큼이 통째로 제외되었다. 슬프지만 예상 가능했듯, 희생된 곡의 대부분은 덜 알려진 흥미로운 곡들이었다. 즉, 전화 투표가 아닌 보위가 직접 고른 노래에 해당됐다. 〈Queen Bitch〉는 〈Fashion〉 도중의 간주로 갈음됐고, 나중에는 아예 세트리스트에서 사라졌다. 〈Be My Wife〉, 〈Golden Years〉, 〈TVC15〉, 〈John, I'm Only Dancing〉, 〈Alabama Song〉, 심지어 〈Rock'n'Roll Suicide〉도 사라졌고, 〈Starman〉은 한 줌의 공연에서만 연주되었다. 〈Young Americans〉에서 이어지는 소울 합주는 보위의 충격적인 무언극 이후 곡 도중에 〈Suffragette City〉로 전환되기 위해 사라졌다. 그 무언극은 보위가 가사 그대로 '무너져서 우는break down and cry' 것이었는데, 그는 2분이나 무대에 쓰러져 있었다(나중에 보위의 협업자가 되는 모비는, 자이언츠 스타디움에서 공연을 관람했고 후일 그 안무를 "뮤지션이 무대 위에서 한 역대 가장 멋진 것"이었다고 이야기했다. 그 말을 들은 보위는 이렇게 회고했다. "저는 그냥 가만히 있었어요. … 제가 어디까지 끌고 갈 수 있는지 지켜보면서요." 그러나 8월 5일 밀턴 케인즈에서 열린 빼어난 공연의 라디오 1 실황 중계가 증명하듯, 무대에는 여전히 즐길 거리가 많이 남아 있었다. 특히 〈The Jean Genie〉를 부르다 밴 모리슨의 〈Gloria〉로 부드럽게 전환되는 부분이 새로웠는데, 6월 20일 클리블랜드 공연에서 보노와 함께 그 곡을 커버한 일에서 유래한 것이었다. 투어 동안 〈The Jean Genie〉는 다른 광범위한 커버 곡들에 병합됐는데, 그중에는 〈Tonight〉, 〈I Wanna Be Your Dog〉, 〈Try Some, Buy Some〉 등 보위에게 의미가 큰 곡들도 있었다.

4월 21일 브뤼셀 공연에서 데이비드는 밴드 소개 중 예상치 못하게 〈Amsterdam〉의 첫 소절을 부르기 시작했는데, 가사를 잊어버린 게 분명해지자 금세 그만두었다. 그 밖에도 계획에 없이 투어에 등장한 곡으로는 뮤지컬 「웨스트 사이드 스토리」의 넘버 〈Maria〉와 올드 스탠더드 곡 〈You And I And George〉가 있었다. 5월 16일 도쿄 공연에서는 선곡이 다시 재편되어 투어에서 쉽게 볼 수 없던 곡들이 포함됐으며, 공연 실황은 일본 텔레비전을 통해 방영되었다. 9월 14일의 리스본 공연, 그리고 9월 29일 부에노스아이레스에서 10만 명에 달하는 관중이 운집했던 폐막 공연도 TV를 탔다. 파리에서 촬영된 공식 비디오가 1991년 9월에 발매될 것이라는 보도가 돌았지만, 결국은 공개되지 않았다.

'Sound+Vision' 투어는 보위의 라이브 커리어에서 음악적으로 가장 위대한 공연은 아니었을지 모르지만, 그 이름이 시사하듯 음악의 역할은 반 정도였다. '송에 뤼미에르'로서 쇼는 눈부셨고, 〈Life On Mars?〉에 대한 일관된 열광적 반응이 증명하듯 공연 최고의 순간들에 황홀한 시각효과들은 감정적인 힘으로 가득했다. 그렇다면 보위 백 카탈로그에 대한 최후의 공연이 될 거라는 호언장담은 어떻게 됐을까? "우리 모두가 가진 자유를 저도 갖고 있어요. 마음을 바꿀 자유요!" 1999년에 보위는 이렇게 웃으며 말했다. 그는 본인이 진짜 말하려던 뜻이 조직적인 히트곡 투어를 다시 안 하겠다는 것이었다고 해명했다. 그는 대략 2000년 글래스톤베리 페스티벌까지는 약속을 지키기도 했다. 공식적으로 처음 다짐을 어긴 것은 1992년 프레디 머큐리 추모 콘서트에서 〈"Heroes"〉를 불렀을 때였다. 뒤이은 몇 년간 대부분의 'Sound+Vision' 투어 곡들은 단계적으로 레퍼토리에 다시 등장했으며, 덜 알려진 곡들의 흥미로운 리바이벌도 이어졌다. 그러나 1990년은 보위의 가장 유명한 곡 중 넷의 여정이 끝난 해가 되었다. 그는 〈TVC

15〉, 〈Young Americans〉, 〈John, I'm Only Dancing〉, 〈Rock'n'Roll Suicide〉를 다시는 공연하지 않았다.

13년 뒤, 《Reality》 앨범과 월드 투어를 홍보하며, 보위는 'Sound+Vision' 투어 당시 가장 많이 언급된 이 전략의 주된 이유가 신곡에 대한 자신감 부족이었음을 복수의 인터뷰에서 이야기했다. "그때는 그게 정말 저를 혼란스럽게 했어요." 그는 2003년에 이렇게 인정했다. "제 곡이 좋기는 한지 알 수가 없었어요. 신경 쓸 게 너무 많다고 느껴졌고, 저 스스로 옛날 곡들에 짓눌리고 싶지 않았습니다. 그래서 정말 다시 시작할 필요가 있다고 느꼈죠. 저 자신을 위해서, 새로 처음부터 시작해서, 새로 곡을 쌓아가고, 그게 저를 어디로 데려가는지 보고 싶었어요. 곡 쓰는 사람으로 난 어떤 걸까? 해보고, 알아내고 싶었죠. 그리고 90년대를 겪으며 곡 쓰는 능력이 점점 좋아진다고 느꼈어요. … 지금은 투어에서 신곡을 구곡에 맞붙이는 일에 자신감이 생겼어요. 이젠 짓눌리지 않는 거죠. 그럴 뿐입니다."

'Sound+Vision' 투어가 선사한 맺음의 기운이 채 가시기도 전에, 보위의 개인사에도 중대한 전환이 동시에 찾아왔다. 투어 도중 멜리사 헐리와의 약혼이 파경을 맞았고, 마지막 공연의 고작 2주 후였던 10월 14일의 디너 파티에서는 미래의 배우자를 만나게 된 것이다.

틴 머신 'IT'S MY LIFE' 투어
1991년 10월 5일-1992년 2월 17일

• 뮤지션: 데이비드 보위(보컬, 기타, 색소폰), 리브스 가브렐스(기타, 보컬), 토니 세일스(베이스, 보컬), 헌트 세일스(드럼, 보컬), 에릭 셔먼혼(리듬 기타, 보컬)

• 레퍼토리: Bus Stop | Sacrifice Yourself | Goodbye Mr. Ed | Amazing | I Can't Read | You Can't Talk | Sorry | One Shot | Go Now | Stateside | Betty Wrong | I've Been Waiting For You | Under The God | You Belong In Rock N'Roll | Amlapura | Baby Universal | Debaser | If There Is Something | Heaven's In Here | Shakin' All Over | Shopping For Girls | A Big Hurt | Crack City | Pretty Thing | Tin Machine | Baby Can Dance | Waiting For The Man

보위의 1991년 첫 라이브 공연은 2월 6일 LA에서 있었다. 그는 모리세이 콘서트의 앙코르 도중에 등장해 그

와 듀엣으로 마크 볼란의 〈Cosmic Dancer〉를 불렀다. 그들은 그 전해 8월 데이비드의 맨체스터 공연 백스테이지에서 서로를 처음 알게 됐고, 이후 5년간 여러 차례 더 만났다.

1991년 말의 《Tin Machine II》 발매는 절제된 1989년 투어를 아득히 뛰어넘는 거대한 투어를 예고했다. 이번 여정은 평상시보다 긴 준비 공연과 프레스 쇼를 거친 뒤, 총 12국에서 69회로 예정되었다. 리허설은 프랑스의 생 말로에서 7월에 시작됐고, 다음 달에는 더블린의 팩토리 스튜디오에서 계속됐다. 그들은 BBC1 「Paramount City」와 「Wogan」 출연, 그리고 8월 13일 BBC 라디오 세션 레코딩을 위해 런던에 잠시 다녀왔다. 이후 더블린에 돌아온 밴드는 배고트 인과 워터프론트 록 카페에서 비밀스러운 준비 공연을 가졌다. "아직 리허설은 중간 정도에 도달했을 뿐이지만 완성해나가는 중이다." 보위는 『아이리시 타임스』에 이렇게 말했다. "그게 이런 공연들을 하는 이유다. 새 곡들을 시도해보고 미리 실수를 해볼 기회인 것이다." 『선데이 트리뷴』은 밴드가 "보위의 얇은 콧소리 보컬 위에 헤비메탈식 기타 솔로와 시끄러운 드럼 소리를 쏟아냈다"라고 보도했다. 한편 『아이리시 타임스』는 이렇게 말했다. "배고트와 워터프론트 공연 도중에는 어떤 원초적인 해방감이 느껴지는 순간들이 있었는데, 스파이더스 프롬 마스의 두목이었던 믹 론슨이 프렛을 벤딩하며 기타를 연주하던 시절을 상기시켰다."

이후 틴 머신은 미국으로 건너가 8월 25일 로스앤젤레스 국제공항 활주로 끝에 위치한 록잇 카고 LAX(화물운송업체)에서 전략적인 프레스 쇼를 가졌다. 이 공연은 후일 ABC 텔레비전을 통해 방송되었고, 머리 위로 요란한 비행기 소리가 들리는 기록 영상은 〈Baby Universal〉의 비디오에 사용됐다. 8월 27일에는 《Tin Machine II》의 런칭 파티가 이어졌는데, 여기서 보위는 그의 첫 영웅인 리틀 리처드를 만나는 평생의 꿈을 이루게 됐다. "제가 그전까지 한 번도 깨닫지 못했던 것은", 보위는 후일 이렇게 회상했다. "그가 저랑 똑같이 생긴 눈을 갖고 있다는 거였어요." 미국에서 관계자 대상의 비공개 공연을 세 번 더 거친 뒤, 틴 머신은 밀라노로 건너가 10월 5일 투어의 첫 정식 공연을 가졌다.

홍보물에서 자주 사용된 헌트 세일스의 어깨 타투 'It's My Life'를 따라 이름 지어진 이 투어는, 본질적으로 밴드가 이전에 선보인 군더더기 없는 무대의 연

장선상에 있었다. 〈You Belong In Rock N'Roll〉에서는 라바 램프처럼 회오리치는 사이키델릭한 조명을, 〈I Can't Read〉에서는 유령 같은 바닥 조명을 사용하는 등 전반적으로 조명 연출이 좀 더 과감해지기도 했지만, 무엇보다 큰 시각적인 변화는 보위 본인에게 있었다. 1989년 투어 당시의 수염 난 중년 록커가 사라지고, 말끔히 면도하고 태닝을 한 프런트맨이 그 자리를 대신한 것이다. 클럽의 찌는 듯한 열기에 대응해, 공연이 반쯤 지나면 그가 1976년 이후 처음으로 셔츠를 벗어던진 채로 끝까지 이어가곤 했다. 옷을 온전히 입고 있을 때도, 밴드의 복장은 이전 투어의 칙칙한 차콜색 슈트보다는 확실히 덜 격식을 차린 느낌이었다. 이제 그들은 여름에 어울리는 하와이안 셔츠와 밝은 재킷을 걸치고 있었는데, 당시 데이비드가 가장 좋아하던 패션 디자이너 티에리 뮈글러가 디자인한 의상이었다. 좀 덜 귀여운 부분은 보위와 헌트 세일스가 종종 무대에 "좃까, 난 틴 머신 멤버야(Fuck You, I'm In Tin Machine)"라고 쓰인 티셔츠를 입고 등장했다는 것이다. 그게 누구의 아이디어였을지는 짐작도 가지 않는다.

《Tin Machine》의 대부분과 《Tin Machine II》의 전곡이 세트리스트에 들어갔다. 그 외에 픽시스의 〈Debaser〉가 포함된 한편, 닐 영의 〈I've Been Waiting For You〉에서는 리브스 가브렐스가 리드 보컬을 맡았고, 무디 블루스의 〈Go Now〉에서는 토니 세일스가 프런트맨을 맡았다. 대신 헌트는 〈Stateside〉와 〈Sorry〉에서 스포트라이트를 받았다. 기타 연주에 더해, 보위는 상당한 분량의 색소폰 연주를 맡았고, 후일 이기 팝의 《American Caesar》 앨범에 참여한 에릭 셔머혼이 케빈 암스트롱을 대신해서 리듬 기타를 연주했다.

보위의 과거 명곡들을 듣고 싶었던 사람들의 불만이야 예상했던 바지만, 그 점을 떼놓고 보면 평단의 반응은 나쁜 것과는 거리가 멀었다. 『맨체스터 이브닝 뉴스』의 표현을 빌리자면, "보위는 이제껏 틴 머신의 짧은 커리어의 숨통을 졸라왔던 비평가들을 멈춰 세웠다." 『멜로디 메이커』는 데이비드가 "호리호리하고, 새로 태닝을 했으며, 보기 드물게 편안해 보였다"라고 묘사하며, 이렇게 덧붙였다. "올해의 보위는, 히트곡-이별-투어에서 다소 불안해하며 이리저리 돌아다니던 신경증적으로 초조한 캐릭터와는 전혀 다른 것을 내놓는다."

투어의 가장 중요한 사건은 10월 말 파리에서 일어났는데, 데이비드가 새 애인에게 프러포즈를 한 것이었

다. 소말리아 태생의 모델이자 배우인 이만 압둘마지드는 1980년대에는 티아 마리아 주류 광고로 가장 유명했고, 당시에는 본인의 화장품 회사를 설립하는 와중에 「노 웨이 아웃」이나 「스타트렉 6」등을 통해 연기 커리어를 개척해나가고 있었다. 보위의 상당한 팬이었던 이만은 그의 콘서트를 여러 번 관람한 바 있었는데, 이후 1990년 10월 한 디너 파티에서 공동의 지인인 헤어스타일리스트 테디 안톨린이 둘을 소개해주었다. "탁 까놓고 이야기할게요." 데이비드는 후일 이렇게 이야기했다. "처음 만난 밤에 저는 이미 자식들 이름까지 짓고 있었습니다. 그녀가 제 짝임을 알았거든요. 보자마자 바로 알았어요." 이듬해 이만은 보위가 출연한 영화 「루시는 마술사」에 카메오로 등장했고, 함께 이탈리아로 6주간의 휴가를 다녀오기도 했다. 이제 이들 커플은 'It's My Life' 투어 여정을 함께하고 있었다. 데이비드는 프러포즈의 무대로 삼기 위해 센 강 위의 배 한 척을 전세 냈고, 연주자 한 명을 섭외해 도리스 데이의 〈April In Paris〉를 세레나데로 들려줬으며, 배가 퐁뇌프 아래를 지나갈 때 무릎을 꿇고 〈October In Paris〉를 부르며 청혼했다. "내가 어떻게 느끼고 있는지를 가장 잘 표현하려면 노래를 불러야 한다는 걸 알았습니다." 그는 이렇게 말했다. "운 좋게도, 먹혔죠. … 전혀 이야기를 나눈 적이 없었기 때문에 이만은 예상을 못 하고 있었어요. 그녀는 무척 놀랐지만, 1초도 망설이지 않았습니다." 약혼 소식은 11월 초에 세상에 알려졌다.

그동안 투어는 계속되었다. 10월 24일 함부르크 공연은 녹화되어 비디오 「Oy Vey, Baby: Tin Machine Live At The Docks」로 출시되었다. 같은 공연에서의 〈Baby Can Dance〉 무대는 비디오에 포함되지 않았는데, 후일 컴필레이션 앨범 《Best Of Grunge Rock》에 수록됐다. 투어가 영국에 도달했을 때쯤에는 새로운 관습이 생겼는데, 팬들이 보위가 좋아하는 말보로 담뱃갑을 무대로 던지곤 했던 것이다. 11월 11일, (데이비드가 태어난 스탠스필드 가와 걸어서 2분 거리에 있는) 브릭스턴 아카데미 공연에서는 날아온 말보로 갑이 보위의 눈을 맞춰서 공연이 잠깐 중단되었고, 보위는 〈Rebel Rebel〉 시절 이후 처음으로 안대를 쓰고 무대에 나서게 됐다.

브릭스턴 아카데미는 유럽에서의 마지막 공연이었고, 투어는 4일 후 보위가 좋아하는 필라델피아 타워 시어터에서 재개되었다. 미국에서는 「Saturday Night Live」와 「The Arsenio Hall Show」 출연이 있었고, 12

월 7일 시카고 공연의 모든 수익은 시카고어린이병원에 기부되었다. 밴쿠버에서의 마지막 공연에서 그들은 〈Waiting For The Man〉을 딱 한 번 다시 공연하는 것으로 끝을 기념했다. 이후 틴 머신은 크리스마스 동안 헤어졌다가, 1월 29일 교토에서 시작하여 2월 17일 도쿄에서 끝난 13회짜리 일본 투어를 위해 다시 소집됐다. 이 일본 공연은 틴 머신 커리어의 마지막이기도 했다.

이후 1년이 지난 시점에도 보위는 틴 머신을 현재진행형으로 이야기했고, 새 앨범을 위해 1993년 말에 밴드가 재회할 계획이라고 주장하기도 했다. 실제로는, 투어가 끝났을 때 라이브 앨범을 제외한 모든 것이 끝난 것이었다. 시카고, 보스턴, 뉴욕, 삿포로, 도쿄에서의 일련의 공연들은 《Oy Vey, Baby》를 위해 레코딩되었다. 함부르크 비디오와 마찬가지로 이 레코딩은, 빠르게 증발하던 보위의 창작적 위기에 맞서는 시끄러운 푸닥거리로서 'It's My Life' 투어를 정확히 기록하고 있다.

그 후 헌트 세일스의 약물 문제가 활동 중단의 주요한 기폭제로 작용했다는 보도들이 들려왔다. 데이비드 버클리의 책 『Strange Fascination』 출간 이후 보위는 그 루머가 사실임을 인정했다. "누가 책에다가 써서 이미 공공연해진 것 같지만", 그는 2000년에 이렇게 이야기했다. "멤버 중 한 명이 심각한 약물 중독을 겪고 있었습니다. … 그게 무엇보다 밴드를 무너뜨리고 있었어요. 어느 순간 더 이상 참을 수 없는 지경에 이르렀죠. 그가 언제 죽어도 이상하지 않은 상황이었습니다. … 도저히 저희가 대처할 수 없었어요." 보위는 그로 인해 투어가 "악몽" 같았다고 덧붙였다.

그게 어찌 되었든, 더 거대한 화두들이 영향을 끼쳤던 것은 확실해 보인다. 리브스 가브렐스는 틴 머신이 《Let's Dance》라는 폭탄을 끌어안고" 산화한 것이었다고 표현했다. 보위의 1980년대가 만든 어떤 폭발력을 감싸 눌러 잡아먹고, 솔로 커리어를 새로 시작하기를 갈망하던 그의 창작적인 도화지를 다시 깨끗한 상태로 돌려놓아 주었다는 것이다. "틴 머신을 마치고 나니까 제가 사람들의 시야 바깥에 있더군요." 데이비드는 몇 년 뒤에 이렇게 말했다. "사람들은 도대체 제가 누군지도 모르게 됐는데, 제게 일어난 최고의 사건 중 하나였어요. 다시 살아남기 위해서 제가 가진 창작적 도구들을 모두 사용하게 됐고, 70년대 말에 가졌던 열정으로 저 자신을 가득 채우게 되었으니까요." 보위의 창작적 르네상스는 하룻밤에 완성되지는 않았다. 그러나 1992년에 이르러서는 한 줄기 빛이 밝게 보이기 시작했다.

프레디 머큐리 헌정 콘서트
1992년 4월 20일

• 뮤지션: 데이비드 보위(보컬, 색소폰), 애니 레녹스(보컬), 이언 헌터(보컬, 기타), 믹 론슨(기타, 보컬), 브라이언 메이(기타), 존 디콘(베이스), 로저 테일러(드럼), 토니 아이오미(기타), 조 엘리엇·필 콜렌(백킹 보컬)

• 레퍼토리: Under Pressure | All The Young Dudes | "Heroes"

1991년 11월 23일, 당대 최고의 퍼포머 중 하나였던 프레디 머큐리가 에이즈 관련 증세로 인해 사망했다. 사후인 1992년 2월 그를 대신해 브릿 어워즈를 받은 퀸의 남은 멤버들은 에이즈에 대한 관심을 환기하기 위한 특별 콘서트를 웸블리 스타디움에서 개최할 것이라고 공표했다. '생명을 위한 콘서트(Concert For Life)'라고도 불린 이 프레디 머큐리 헌정 콘서트는 순식간에 라이브 에이드 이후 가장 주목받는 자선행사로 규모가 불어났고, 72,000장의 티켓은 두 시간 안 되어 매진되었다. 리허설은 브레이 스튜디오에서 공연일 직전 이틀에 걸쳐 진행됐다. 보위가 콘서트에 함께할 것을 의심한 사람들은 아무도 없었고, 당연히, 그가 퀸의 무슨 노래를 부를 것인지도 전혀 수수께끼의 대상이 아니었다. 곧 프레디의 파트는 애니 레녹스가 맡을 것이라는 게 밝혀졌다. 그녀는 유리스믹스의 전 멤버로 곧 1위 히트작이 될 앨범 《Diva》로 솔로 커리어에 시동을 걸던 중이었다. 오랜 시간이 지난 2010년, 레녹스는 『타임스』에서 그 공연에 초대되어 노래를 했던 경험이 얼마나 흥분되는 일이었는지를 회상했다. "저는 몇 안 되는 여성 참가자 중 한 명이었어요. 꽤 수줍어질 수도 있었지만, 그 무대가 제가 설 수 있는 모든 무대의 정점이 되리라는 것을 알고 있었죠. 데이비드 보위와 공연을 하는 게 매일 있는 일은 아니니까요. 그래서 저는, 그 순간을 영원토록 만끽해야겠다고 생각했어요. 무대에서 그의 상대역이 되고 싶었죠. 리허설 때 제가 떠나기 직전에 그는, '아, 그런데, 뭐 입을 거예요? 앤서니 프라이스에게 드레스 하나 만들어달라고 하는 건 어때요?'라고 툭 던졌어요. 저는 리허설장을 떠나면서 생각했어요. '젠장, 당장 드레스 하나 구해야겠군.'"

보위와 레녹스의 차례는 공연의 끝 무렵에 찾아왔는데, 데프 레퍼드, 익스트림, 메탈리카, 건즈 앤 로지스, 로버트 플랜트, 폴 영, 씰, 리사 스탠스필드 등의 무대 뒤였다. 애니 레녹스의 의상 선택은 실망스럽지 않았다. 그녀는 은색 블라우스와 풍성한 튀튀를 입고 눈 주변을 검은색 화장으로 감싼 휘황찬란한 모습으로 무대에 등장했다. 한편 보위는 익숙한 《Tin Machine II》 스타일 치장을 하고 나타났다. 건강하게 태닝한 피부에 뒤로 빗어 넘긴 머리를 하고, 라임 빛깔 티에리 뮈글러 슈트에 셔츠와 타이를 걸쳤던 것이다. 그들은 활기찬 〈Under Pressure〉로 공연을 시작했다. 애니는 마지막 코러스 도중에 데이비드에게 몸을 기대고 그의 얼굴을 쓰다듬었고, 격한 박수를 받으며 퇴장했다. 다음으로 데이비드는 그의 오래된 동료인 이언 헌터와 믹 론슨을 소개했다. 믹 론슨과 보위가 협업한 것은 9년 전 'Serious Moonlight' 공연에서의 일회성 재결합 이후 처음이었는데, 이를 계기로 그는 곧 《Black Tie White Noise》 앨범에도 참여하게 된다. 퀸의 백킹과 함께 이들 셋은 향수를 불러일으키는 〈All The Young Dudes〉 공연을 시작했는데, 헌터가 리드 보컬을, 보위가 색소폰을 맡았다. 이후 헌터는 무대를 떠났다(그가 보위에게 무어라 귓속말을 하자 보위가 놀라는 표정을 지은 것으로 보아 아마 예정에 없는 퇴장이었던 것 같다). 그러나 론슨은 무대에 남아서 강렬하고 열정적인 〈"Heroes"〉에 멋진 기타라인을 보탰다. 역시나 보위는 눈부시게 멋진 퇴장을 택했는데, 그는 마지막 '단 하루 동안just for one day'을 부르는 것을 멈추고, "… 이 끈질긴 질병"의 희생자들에 관한 연설을 시작했다. "저는 특히 제 친구 크레이그에 대한 응원을 표하고 싶습니다." 그는 이렇게 말하며 눈을 돌려 TV 카메라를 똑바로 바라봤다. "크레이그, 이거 보고 있는 거 알아. 최대한 간단한 방법으로 뭔가를 표현하고 싶었는데, 이게 내가 생각할 수 있는 가장 직접적인 방법이었어." 그리고 나서 그는, 약 10억 명으로 집계된 무대를 지켜보던 사람들 앞에서, 무릎을 꿇고 거친 목소리로 주기도문을 암송하기 시작했다.

후일 보위는 그게 완전히 즉흥적인 행동이었으며 그 일이 일어났을 때 그 자신이 "웸블리에서 가장 놀란 사람"이었을 거라고 이야기했다. 그는 크레이그가 뉴욕에 사는 극작가 친구이며, 에이즈 관련 합병증 말기였다고 말했다. 크레이그는 그 이틀 후에 사망했다. "제 친구 크레이그가 크리스천은 아니었습니다. 그러나 그 기도문을 읊는 것이 가장 적절하다고 생각했어요." 데이비드는 공연 이듬해에 이렇게 말했다. "제게 있어 그건 보편적인 기도문입니다." 어느 모로 보나 진심이 담긴 행동이었던 것이다. 그러나 불행히도 '주기도문 사건'은 어설프고 감상적으로 여겨졌고, 틴 머신 이후의 첫 공연을 공격할 기회만 엿보고 있던 사람들은 혹독한 조롱을 퍼부었다. "돌이켜 생각해보면, 록의 맥락에서는 상당히 생경한 제스처였는데, 그래서 제게는 개인적으로 가장 좋아하는 록의 '한 순간'으로 남아 있습니다." 2000년에 보위는 이렇게 말했다. "수천 명의 사람들 앞에서 쥐죽은 듯한 고요함을 유지하면서 기도문을 끝낼 수 있다는 사실이 놀라웠어요. … 청중들에게 계속해서 '당신들 이걸 얼마나 견딜 수 있어?'라고 질문하는 건 제 본성의 일부죠."

공연 후 보위는 파티를 주최했는데, 라이자 미넬리와 엘리자베스 테일러를 포함한 콘서트의 유명인사 대부분이 참석해 자리를 빛냈다(보위는 그 이전 2월에 엘리자베스 테일러의 60번째 생일파티에 참석했었다). 이틀 후 데이비드와 이만은 스위스 로잔으로 건너가 결혼식을 올렸다.

이 콘서트는 1992년 11월 비디오로 발매되었고, 〈All The Young Dudes〉 공연은 믹 론슨의 1994년 사후 앨범 《Heaven And Hull》에 포함됐다. (콘서트 버전보다 나은) 브레이 스튜디오에서의 보위와 애니 레녹스의 〈Under Pressure〉 리허설 기록 영상은 나중에 1995년 TV 다큐멘터리 「The Queen Phenomenon: In The Lap Of The Gods」로 방영되었다. 이 리허설과 공연 영상은 모두 1999년의 〈Rah Mix〉 비디오에 다시 사용되었다. 한편 2002년 5월에는 콘서트가 DVD로 발매되었는데, 여기에는 보충된 다큐멘터리와 〈Under Pressure〉 리허설 전체가 포함되었다.

1993년: 'BLACK TIE WHITE NOISE' 공연

보위는 《Black Tie White Noise》 앨범으로는 투어를 하지 않기로 결정했지만, 앨범 홍보를 위해 1993년 5월 미국 텔레비전에 두어 번 등장했다. 그는 「The Arsenio Hall Show」와 「The Tonight Show With Jay Leno」에 출연해 알 비 슈어!의 도움으로 앨범의 트랙들을 연주했다. 같은 해 12월 1일, 데이비드는 웸블리 경기장에서 세계 에이즈의 날을 기념하기 위해 열린 자선행사인

'희망의 콘서트(Concert Of Hope)'에서 사회를 보았다. 이 공연에는 다이애나비가 참석했고, 조지 마이클, 믹 허크널, k. d. 랭 등이 출연진에 포함됐다.

'OUTSIDE' 투어
1995년 9월 14일–1996년 2월 20일

• 뮤지션: 데이비드 보위(보컬, 색소폰), 피터 슈왈츠(음악 감독, 키보드), 리브스 가브렐스(기타), 게일 앤 도시(베이스, 보컬), 재커리 알포드(드럼), 카를로스 알로마(기타), 마이크 가슨(키보드), 조지 심스(키보드, 백킹 보컬)

• 레퍼토리: Scary Monsters (And Super Creeps) | Hallo Spaceboy | Look Back In Anger | The Voyeur Of Utter Destruction (As Beauty) | The Hearts Filthy Lesson | Breaking Glass | I'm Deranged | A Small Plot Of Land | Joe The Lion | I Have Not Been To Oxford Town | Outside | We Prick You | Jump They Say | Andy Warhol | The Man Who Sold The World | Teenage Wildlife | My Death | Nite Flights | Under Pressure | What In The World | Strangers When We Meet | Thru' These Architects Eyes | The Motel | Boys Keep Swinging | D.J. | Moonage Daydream | Diamond Dogs | Subterraneans | Warszawa | Reptile | Hurt

1995년은 보위가 어떤 무대에서도 모습을 드러내지 않은 지 3년이 되는 해였다. 심지어 그해 초에 그는 앞으로 투어를 할 의향이 없다고 선언하기도 했다. 그러나 9월부터 그는 향후 20년간 가장 강도 높은 투어로 기록될 시기에 접어들게 된다.

새 레이블 버진의 압박을 받은 데이비드는, 처음에는 미국에서 '6회 이하의 공연'을 통해 《1.Outside》를 홍보하는 일에 합의했다. 리허설은 8월 뉴욕에서 7인조 백킹 밴드와 함께 시작됐다. 《1.Outside》의 참여진 리브스 가브렐스, 카를로스 알로마, 마이크 가슨에 이어 'Serious Moonlight'의 베테랑 조지 심스, 그리고 《Black Tie White Noise》 비디오에 출연했던 음악 감독 피터 슈왈츠가 합류했다. 드러머 재커리 알포드는 《1.Outside》의 퍼커셔니스트 스털링 캠벨이 보위에게 추천한 이였는데, 그의 이전 고용주로는 브루스 스프링스틴, 빌리 조엘, B-52s가 있었다(그는 B-52s의 〈Love Shack〉 비디오에 출연하기도 했다). "잭은 스털링의 가

장 친한 친구죠." 데이비드는 이렇게 설명했다. "스털링은 소울 어사일럼의 핵심 멤버가 되어달라는 멋진 제의를 받았고, 마땅하게도 이렇게 말하더군요. '이봐 친구들, 나도 투어를 하고 싶지만, 이건 내가 그룹에 정식으로 참여할 진짜 기회야. 하지만 대신 애가 너희 마음에 들지도 몰라.'" 알포드는 이후 보위 음악에 중요한 공헌을 하게 되는데, 그건 마지막으로 합류한 신입 베이시스트 게일 앤 도시도 마찬가지였다. 솔로 아티스트인 도시는 그때까지 자기 이름으로 두 개의 앨범을 낸 상태였고, 갱 오브 포, 더더와 협업한 바 있었다. 보위의 연락을 받았을 때 그녀는 롤랜드 오자발이 홀로 남은 티어스 포 피어스의 곡들을 녹음하고 있었다.

9월 초순에 데이비드는 미국 투어를 25회까지 연장하고 유럽 투어 준비를 시작하기로 설득되었다. 투어가 점점 확대되어 'Sound+Vision' 이후 최대 규모에 이르자, 그는 이게 히트곡 잔치가 되지 않을 거라는 선제 경고를 날리기 시작했다. 세트리스트는 주로 새 앨범에서 가져온 곡들로 이뤄졌고, 나머지도 백 카탈로그의 덜 알려진 구석들에 집중했는데, 특히 《Low》와 《Lodger》의 많은 곡이 포함되었다. 〈Scary Monsters〉, 〈Breaking Glass〉, 〈Jump They Say〉가 오리지널 레퍼토리상의 유일한 고전 A면 곡들이었고, 〈Joe The Lion〉, 〈Teenage Wildlife〉, 〈My Death〉와 같은 선곡은 광팬들을 기쁘게 하는 한편 나머지를 모두 어리둥절하게 할 것이 틀림없었다. 너바나의 1993년 「Unplugged」 공연 이후 다시 유명세를 얻은 〈The Man Who Sold The World〉는 트립합 편곡을 통해 과감하게 재작업됐고, 〈Andy Warhol〉은 전자 베이스 곡으로 재편됐다.

미국에서의 몇 공연은 리브스 가브렐스가 오프닝을 맡아, 본인의 새 솔로 앨범 《The Sacred Squall Of Now》의 곡들을 연주했다. 주요 서포트 밴드는 캘리포니아 기반의 하드코어 그룹 나인 인치 네일스였는데, 1994년 앨범 《The Downward Spiral》이 영국과 미국에서 10위권을 기록한 바 있었다(보위의 동료 애드리언 벨루가 한 트랙에 참여하기도 했다). 보컬 트렌트 레즈너는 《The Downward Spiral》 세션 당시 《Low》를 매일 들었다고 밝힘으로써 커트 코베인에 이어 보위에 진 빚을 고백한 당대의 신진 미국 록커 중 한 명이 되었다. 미국 공연들에서 데이비드는 나인 인치 네일스의 무대 도중에 처음 등장해서 〈Subterraneans〉를 협연했고 (이 곡은 나인 인치 네일스와 함께했을 때만 공연했다),

이어 〈Scary Monsters〉, 〈Hallo Spaceboy〉와 《The Downward Spiral》의 두 곡 〈Reptile〉과 〈Hurt〉를 함께했다.

미국에서 나인 인치 네일스와 제휴함으로써 보위는 일각의 경멸을 받을 위험을 무릅썼지만, 《Black Tie White Noise》 당시 영국에서 스웨이드의 브렛 앤더슨과 맺은 시의적절한 친분이 만들어냈던 것과 같은 종류의 주목과 신뢰감을 얻어낼 수 있었다. 레즈너나 스매싱 펌킨스의 빌리 코건과 같은 아티스트들이 인터뷰에서 보위를 언급함으로써 -앨리스 쿠퍼와 지기 스타더스트를 합쳐 놓은 듯한 기괴함으로 미국 중부를 뜨겁게 달군 마릴린 맨슨의 등장 역시 한몫을 하며- 보위가 미국 시장을 다시 점령할 때가 무르익게 되었다.

'Outside' 투어는 9월 14일 코네티컷 하트퍼드에서 막을 올렸다. 〈Hearts Filthy Lesson〉 비디오 속 어수선한 스튜디오를 상기시키는 무대 세트는 게리 웨스트코트가 디자인한 것이었다. 무대 뒤쪽에는 찢어진 커튼이 물결치듯 걸려 있었고, 페인트가 흩뿌려진 탁자와 의자, 그리고 사지가 뻣뻣하게 굳은 마네킹들은 무대 여기저기에 흩어져 있었다. 머리 위로는 초현실적인 조각들이 매달려 있었는데, 자루에 담긴 몸통, 혼천의(渾天儀) 속에 갇힌 웅크린 형상이 있었다. 또 살아 움직이는 태닝용 선베드 같은 한 다발의 회전하는 형광등들도 매달려 있었는데, 〈Nite Flights〉와 〈Andy Warhol〉에서 보위를 위협하듯 아래로 내려올 것이었다. 머리 위에는 금속으로 된 모빌도 있었는데, 매일 밤 달라지는 수수께끼 같은 문구들이 적혔다. 문구는 주로 〈All The Madmen〉의 후렴구 '족쇄를 풀어줘Ouvrez Le Chien'였지만, 투어 초반에는 '기이한 KOStrange KO'나 '노이즈 천사Noise Angel', '인간이 만든Man Made' 같은 것들도 있었다. 몇몇 곡에서 보위는 탁자와 의자 위에 널브러지곤 했다. 또 어떤 곡에서 그는 삭막하게 하얀 조명 아래서 꼭두각시처럼 춤을 췄다. 〈A Small Plot Of Land〉에서는 무대 뒤를 걸어 다니며, 현수막들을 풀어 내림으로써 무대의 풍경을 바꿔놓기도 했다. 무대 효과들은 전체적으로 세트리스트 자체와 짝을 맞추며 《Lodger》/연극 「엘리펀트 맨」/《Scary Monsters》 시기에 보위가 취한 아방가르드적인 태도를 환기했다. 그의 의상 역시 말하자면 '예술가의 다락방'을 연상시키는 멋이 느껴지는 1970년대 후반의 아우라를 뿜어냈다. 그는 일반적으로 페인트가 튄 듯한 점프슈트를 입고 나타났는데, 티셔츠나 조끼가 드러나도록 반쯤 벗겨진 채 허리춤이 묶여 있었다. 때때로 그는 수염을 며칠씩 깎지 않고 나타났으며, 몇 년 만에 메이크업은 화려하고 표현주의적이며 다채로웠다.

투어를 여는 하트퍼드 공연은 《1.Outside》 앨범 발매에 열흘 앞섰는데, 많은 초기 공연들이 그랬듯 관중들은 혼란에 빠졌다. 2주 후에 열린 뉴욕 콘서트에 대해서 (나중에 게이 대드의 리드 보컬이 되는) 클리프 존스가 『모조』에 리뷰를 기고했는데, 그는 아연실색한 관중들이 보위에게 병과 프레첼을 집어던졌다고 보도했다. "어리둥절할 만큼 무작위한 솔로들과 기이하도록 우락부락한 음계들이 쿵쿵대는 테크노 백킹과 맞부딪쳤다. 와중에 무자비한 피아노 연주들이 스피커들로부터 쏟아져 내렸다. 마치 누군가가 '록 기계'의 전선을 무작위로 재배치한 것처럼, 극도로 불안정하지만 희한하게 스릴 넘쳤다. … 어떤 정의하기 어려운 방식으로, 보위는 기이한 선구자로 남았다. 그리고 사람들이 말하듯, 선구자들이 모든 화살을 맞는 법이다."

미국 투어 기간 중 「The Late Show With David Letterman」과 「The Tonight Show With Jay Leno」에서 라이브 공연이 있었다. 9월 18일에 보위와 마이크 가슨은 뉴욕 맨해튼 센터에서 열린 비공개 자선행사에 참석해 〈A Small Plot Of Land〉와 〈My Death〉를 피아노 한 대와 목소리만으로 멋지게 연주했다. 며칠 후에 열린 뉴욕 공연의 레퍼토리에는 〈Look Back In Anger〉와 〈Under Pressure〉가 추가됐다. 후자에서는 게일 앤 도시가 프레디 머큐리 역할을 맡아 상당한 수준의 가창력으로 도움을 주었다. 〈Joe The Lion〉, 〈What In The World〉, 〈Thru' These Architects Eyes〉는 모두 미국 투어가 끝나기 전에 세트리스트에서 탈락했다. 10월 31일 로스앤젤레스에서의 마지막 미국 공연 후 보위는 기념 삼아 핼러윈 파티를 개최했는데, 브래드 피트, 존 라이든 등이 초대 손님에 포함됐다. 이후 투어는 영국으로 건너갔고, 왓퍼드 근처에 위치한 엘우드 스튜디오에서 열린 6일간의 리허설을 통해 네 곡-〈The Motel〉, 〈Boys Keep Swinging〉, 〈D.J.〉, 〈Moonage Daydream〉-이 새롭게 세트리스트에 추가되었다. 특히 〈The Motel〉은 일반적인 경우 개막곡으로 쓰이게 됐다. 리허설 주간 도중인 11월 7일, 보위와 브라이언 이노는 자비스 코커가 시상한 '인스퍼레이션 어워드(Inspiration Award)'를 받기 위해 『큐』 매거진의 시

상식에 참석했다. 코커는 그들을 "미스터 사냥칼(Mr. Hunting Knife)"과 "미스터 미네랄 소화제(Mr. Liver Salts)"로 소개했다. (*'Bowie knife'라 불리는 단도의 일종과 'ENO'라는 미네랄 제산제 브랜드의 이름을 염두에 둔 표현이다—옮긴이 주) 3일 후 밴드는 「Top Of The Pops」에 출연해 〈Strangers When We Meet〉을 공연했다.

영국 투어는 웸블리 아레나에서 개막했다. 백스테이지를 찾아온 손님으로는 빌 와이먼, 밥 겔도프, 글렌 매트록, 토니 블레어, 그리고 73세가 된 전 매니저 케네스 피트가 있었다. 서포트는 모리세이가 맡았는데, 당시 그는 앨범 《Southpaw Grammar》를 홍보 중이었다. 영국의 비평가들은 뚜렷한 실망감을 표현했다. 『타임스』는 공연을 "고난의 행군"으로 낙인찍었고, 『NME』는 "엄청났지만, 슬프게도 엄청나게 좋지는 않았다"라고 결론 지으며 "〈My Death〉는 우아하고 섬세했음"을 인정하면서도 공연은 전반적으로 "견디기 힘들고, 지저분하며 뒤죽박죽 했다"라고 깎아내렸다.

흔한 불만 사항은 보위가 최고의 히트곡들을 공연하지 않음으로써 팬들을 부당하게 대우하고 있다는 것이었다. 그러나 보위는 이렇게 일축했다. "내가 (히트곡을) 안 할 것이라는 걸 몰랐다면, 그들은 세상과 담을 쌓고 지낸 것이죠." 후일 그는 『큐』에서 이렇게 덧붙였다. "나는 과거의 명곡들을 연주할 때 어떤 일이 일어나는지 알고 있어요. 이미 결과를 알고 있다는 거죠. 그러니 왜 그걸 다시 하고 싶겠어요? 금전적인 보수 외에는 이유가 없는데, 그 부분은 솔직히 신경 쓰지 않아요. … 어쩌면 10년 뒤에, 나는 관중 하나 없는 홀에서 공연하고 있을 수도 있고, 그럼 내 동년배들은 이렇게 말할 테죠. '거봐, 우리가 너처럼 하지 않은 데에는 다 이유가 있고.' 하지만 어떻게 될지는 지켜봐야 알겠죠." 이게, 실제로, 핵심이었다. 'Outside' 투어는 우량고객들을 위한 히트곡 패키지 투어가 아니었다. 이건 한 아티스트로서 보위의 발전에 관심을 기울이는 청중을 위한, 새로운 공연이었다.

웸블리에서의 끝에서 두 번째 공연에서 연주된 것 중 여섯 곡은 후일 BBC 라디오 1에서 방송되었다. 투어는 런던에서 버밍엄으로 넘어갔고, 이후에는 다시 파리로 날아가 MTV 유럽 뮤직 어워즈에서 〈The Man Who Sold The World〉를 연주했다. 이 곡은 PJ 하비와 듀엣으로 부르려는 계획이 있었는데, 보위에 따르면 그 협업

은 "잘 되지 않았다." 그는 이렇게 설명했다. "우리는 편곡 방향에 대한 생각이 달랐다. 좋게 끝내긴 했지만, 우리가 다시 함께 일하게 되지는 않을 것 같다."

파리에 들른 이후 투어는 영국으로 돌아가기 전에 더블린에서 재개됐다. 이때 작은 소동이 있었다. 당시 모리세이의 서포트 무대는 그답지 않게 활기가 없었고, 그는 종종 짜증을 냈다(웸블리에서는 관중을 향해 뚱한 목소리로 "걱정 마요. 데이비드 곧 오니까"라고 읊조렸는데, 관중이 더 크게 환호하는 결과만 낳기도 했다). 그러다가 실망한 그는 애버딘 공연 전에 사라져서 영영 돌아오지 않았다. 이후로 서포트 밴드의 빈자리는 수많은 로컬 밴드들로 채워졌다. 5년 뒤, 모리세이는 데이비드와 사이가 틀어졌음을 암시하는 말을 했다. "데이비드가 너무 압박을 줬고 그게 너무 진이 빠져서 투어를 떠난 거예요. 그는 자기 커리어에 주는 영향을 고려하지 않고서는 본인 어머니한테도 전화를 걸지 않을 겁니다. 보위는 그 정도로 비즈니스 중심적이었어요. 자기 주변을 아주 쟁쟁한 사람들로 채워놓았는데 그게 힘의 비결이었어요. 자기가 하는 모든 일이 각기 다른 방향으로 해석될 수 있게 되는 거죠." 지난 감정을 쉽게 잊는 편은 아니었던지, 이후 몇 년간 모리세이는 가라앉기는커녕 갈수록 신랄한 태도로 이 일화를 언급했다. 채널 4의 2003년 다큐멘터리 「The Importance Of Being Morrisey」에서 그는 (나인 인치 네일스가 미국에서 한 것처럼) 서포트 공연 말미에 크로스오버로 듀엣을 하자는 보위의 제안을 받아들이지 않아서 투어를 떠나게 된 것이라고 주장했다. 그러면서 이렇게 덧붙였다. "일단 함께 일하게 되면 데이비드를 종교처럼 떠받들어야 합니다. 그는 1970년, 71년, 72년 무렵에는 멋진 아티스트였지만 지금은 아니에요." 2004년 3월, 보위의 전철을 따라 멜트다운 페스티벌의 큐레이터가 될 예정이었던 모리세이는 『GQ』와 인터뷰를 했는데, 그는 데이비드가 "이전과는 다른 사람이 되어" 있었다고 말했다. "그는 더 이상 '데이비드 보위'가 아닙니다. 그는 사람들을 행복하게 만들 거라고 본인이 그렇게 믿는 걸 주지만, 사람들은 크게 하품이나 할 뿐이죠. 그러니 그는 유의미하지가 않은 겁니다. 그가 유의미했던 건 우연이었을 뿐이죠." 하지만 10년이 지나자 모리세이의 어조는 누그러졌다. 2014년의 한 온라인 Q&A 세션에서 그는 보위에 대한 자신의 공격이 "그냥 재미였다"라고 주장했으며, 본인의 2006년 앨범 《Ringleader Of The

Tormentors》를 프로듀싱한 토니 비스콘티가 〈You've Lost That Lovin' Feelin〉의 커버 레코딩을 통해 둘을 화해시키려 했다고 이야기했다. "전 그 아이디어에 찬성했지만 보위는 꿈쩌도 하지 않더군요." 모리세이는 이렇게 말했다. "제가 과거에 그를 비판했던 건 맞지만, 제 딴에는 모두 유치한 중학생 장난 같은 거였을 뿐이에요. 그도 알고 있을 거라 생각합니다."

1995년 12월 2일에는 이후 이어진 일련의 텔레비전 출연의 기점으로 BBC2 「Later… With Jools Holland」 공연을 가졌다. 홀랜드와의 인터뷰에서 보위가 보인 조용한 태도는 리허설 도중에 발생한 서둘러 봉합된 사고에 따른 것이었을 수 있다. 그날의 출연진으로 함께한 것은 오아시스였는데, 무대에는 보컬 리암 갤러거가 없었다. BBC는 그 이유를 그의 "목이 부어서"라고 설명했다. 그러나 실제로 일어난 일은 갤러거가 그의 지긋지긋한 로큰롤식 소동의 일환으로 보위를 "볼 장 다 본 노친네"라 부르며 주먹을 날리려고 한 것이었다. 리암은 텔레비전 센터 바깥으로 호송됐고 리드 보컬은 그의 형이 대신하게 됐다.

버밍엄 NEC에서 12월 13일에 있던 공연은 '빅 트윅스 믹스 쇼(Big Twix Mix Show)'로 불렸는데, 라이트닝 시즈와 앨러니스 모리세트도 출연한 대형 이벤트였다. 이날 〈Hallo Spaceboy〉는 곧 발표될 싱글의 홍보 영상을 찍고 있던 촬영팀을 위해 두 번 공연되었다. 이 영상은 후일 펫 숍 보이스 리믹스를 발매하기로 결정함으로써 버려졌다. 버밍엄 공연의 일부는 BBC에서 방영되었고, 이날 공연된 〈Under Pressure〉와 〈Moonage Daydream〉 레코딩은 B면 곡으로 발매되었다.

12월 14일에 밴드는 채널4의 「The White Room」에서 라이브 공연을 했다. 새해가 밝자 투어는 유럽 대륙으로 건너갔고, 헬싱키에서의 리허설 도중 〈Diamond Dogs〉가 레퍼토리에 추가되었다. 총 23회의 유럽 공연이 진행되는 동안 밴드는 스웨덴, 네덜란드, 프랑스 텔레비전에 출연해 라이브 공연을 했다. 네덜란드의 TV 프로그램 「Karel」에서 마이크 가슨은 일회성으로 〈Warszawa〉를 연주했다.

유럽 투어는 2월 20일 파리 공연을 마지막으로 종료되었다. 그 전날 밤은 투어를 지원 사격한 많은 텔레비전 출연 중에서도 가장 중요한 날이었는데, 런던으로 날아간 밴드가 얼스 코트에서 열린 브릿 어워즈에 참석했던 것이다. 마이클 잭슨과 자비스 코커의 전설적인 사건

이 지배한 날이긴 했지만, 그날의 마지막 스타는 보위였다. (*자비스 코커는 마이클 잭슨의 〈Earth Song〉 무대 도중에 난입했다—옮긴이 주) 그는 검은 티에리 뮈글러 정장에 스틸레토 힐을 신고, "섹스(SEX)"라고 써진 거대한 귀걸이를 한쪽만 하고 등장해 (*이 부분은 저자의 실수인 것으로 보인다. 시상식에서 그가 한쪽 귀에 착용한 커다란 귀걸이는 해골 모양이었다. 다만 똑같은 의상을 입고 "SEX"라고 써진 귀걸이를 착용한 사진은 존재한다. 두 귀걸이가 모두 비비안 웨스트우드 제품으로 보인다—옮긴이 주) 영국 야당 당수 토니 블레어로부터 '탁월한 공헌 상'을 수령했다. 미래에 영국 총리가 되는 그는 〈Fashion〉이 울려 퍼지는 가운데 연단에 등장했고 ('왼쪽으로 돌아, 오른쪽으로 돌아turn to the left, turn to the right' 부분이 나오고 있었다), 별로 진실성이 느껴지지 않는 과도한 찬사로 보위를 소개했다. "(보위는) 혁신가입니다. 그는 지평을 넓혀왔습니다. 그는 언덕을 거꾸로 오르는 일을 두려워하지 않는 사람입니다." 최신 싱글을 공연하는 게 그 자리에 나선 주된 이유였던 보위는(후일 그는 이렇게 말한 바 있다. "저는 상을 별로 중요하게 생각하지 않습니다. 그냥 쓰레기에 불과하다고 생각해요."), 친절하게도 덜 거창한 감상을 밝혔다. "고마워요, 토니. 고맙습니다, 모두. 이제 가서 노래 불러드리죠." 펫 숍 보이스와 함께 〈Hallo Spaceboy〉를 부르고 투어 밴드와 함께 〈Moonage Daydream〉과 〈Under Pressure〉를 메들리로 공연한 그는, 그날 밤에 파리로 돌아갔다.

친숙함의 부재로 인해 속았다고 느낀 비평가들을 제쳐두면(공연이 충분히 친숙했다면 그들은 또 아마 경멸을 표했을 것이다), 사람들은 'Outside' 투어를 통해 자신이 진정으로 믿는 음악에 스스로를 내던진, 활발하고 생기 넘치는 보위를 발견할 수 있었다. 브라이언 이노의 일기장에는 투어 동안 데이비드와 나눈 통화 내용들이 기록되어 있었는데, 그는 "자신의 공연에 대해 흥분으로 가득 차 있었고", "10대와 같은 열정"을 가지고 있었다고 한다. 밴드 역시 1976년 이후 최고 수준으로 봐도 무방했다. 특히 재커리 알포드와 게일 앤 도시는 《1.Outside》 앨범 곡들에 기여를 보태 새로운 힘과 기운을 불어넣었다. 〈Teenage Wildlife〉나 〈D.J.〉 같은 덜 유명한 예전 곡들과 새롭게 관현악으로 편곡된 〈My Death〉는 공연의 하이라이트를 차지했는데, 테마 면에서 신곡들과 완벽한 조화를 이루었다. 비평가들은 신경

쓰지 말기로 하자. 'Outside'는 보위에게 있어 20년 만의 가장 완성도 높은 투어였다.

'1996 SUMMER FESTIVALS' 투어, 미국 동부 무도회장 투어
1996년 6월 4일-7월 21일 / 1996년 9월 6일-9월 14일

• 뮤지션: 데이비드 보위(보컬, 색소폰), 리브스 가브렐스(기타), 게일 앤 도시(베이스, 보컬), 재커리 알포드(드럼), 마이크 가슨(키보드)

• 레퍼토리: The Motel | Look Back In Anger | The Hearts Filthy Lesson | Scary Monsters (And Super Creeps) | Outside | Aladdin Sane | Andy Warhol | The Voyeur Of Utter Destruction (As Beauty) | The Man Who Sold The World | A Small Plot Of Land | Strangers When We Meet | I Have Not Been To Oxford Town | Teenage Wildlife | Diamond Dogs | Hallo Spaceboy | Breaking Glass | We Prick You | Jump They Say | Lust For Life | Under Pressure | "Heroes" | My Death | White Light/White Heat | Moonage Daydream | All The Young Dudes | Baby Universal | Telling Lies | Little Wonder | Seven Years In Tibet

마지막 파리 공연을 끝으로 'Outside' 투어는 해산되었다가 1996년 6월, 규모가 축소된 형태로 다시 소집된다. 일본, 러시아, 아이슬란드 공연과 뒤이은 유럽의 여러 여름 페스티벌들에 참여하기 위해서였다. 공식적으로는 여전히 'Outside' 투어로 불렸지만, 라인업과 레퍼토리의 변화로 인해 쉽게 별도로 구분될 수 있었고, '1996 Summer Festivals' 투어로 알려지게 되었다. 밴드에서 빠진 것은 조지 심스, 피터 슈왈츠, 카를로스 알로마였다(알로마는 후일 'Outside' 투어가 전혀 즐겁지 않았다고 고백했는데, 좋은 시절이 지나갔으며 보위는 다가가기 힘들어졌다고 말했다). 남은 것은 좀 더 핵심만 남은 록 기반의 밴드였는데 차기작 《Earthling》의 레코딩에도 잔류할 예정이었다. 세트리스트도 변화를 겪었다. 〈I'm Deranged〉, 〈D.J.〉, 〈Boys Keep Swinging〉이 빠졌고, 〈Oxford Town〉과 〈Teenage Wildlife〉도 6월 4일에 있던 첫 공연 이후로 사라졌다. 그 자리를 〈Aladdin Sane〉, 〈White Light/White Heat〉, 〈Lust For Life〉를 포함한 새로운 곡들이 차지했다(〈Lust For Life〉는 보위에게 처음이었는데, 영화 「트레인스포팅」 삽입을 계기로 공연하기로 설득됐다). 그

중 가장 놀라운 것은 틴 머신의 〈Baby Universal〉이었다. 미래를 엿볼 수 있는 부분도 있었다. 6월 7일 나고야에서 〈Telling Lies〉라는 완전히 새로운 곡이 공개되었는데, 데이비드가 투어 휴식기에 쓴 노래였다.

또 없어진 것은, 'Outside' 투어 무대 세트의 정교한 구성 요소들이었다. 보위는 이제 지기 시절을 연상케 하는 뾰족뾰족한 주황색 머리를 뽐내고 있었는데, 검정 가죽 바지에 레이스가 달린 블라우스, 그리고 알렉산더 맥퀸과 함께 디자인한 유니언 잭이 그려진 거친 프록코트를 입고 있었다. 즉, 《Earthling》의 노래뿐 아니라 외적인 스타일도 모습을 드러내기 시작한 것이다.

6월 5일 도쿄 공연에서 보위는 〈All The Young Dudes〉 무대를 일본 가수 호테이 토모야스와 함께 꾸렸다. 그로부터 2주 후에는 모스크바 크렘린궁 공연을 편집한 50분짜리 영상이 러시아 텔레비전에서 방영됐다. 이날 데이비드 보위의 러시아 팬클럽은 그들의 영웅에게 골동품 발랄라이카를 선물했다. 그 밖의 TV 방영분으로는 독일에서 방송된 106분에 달하는 6월 22일 로렐라이 페스티벌 공연과 ITV가 내보낸 7월 18일 피닉스 페스티벌 공연 발췌본, 그리고 MTV가 실황을 보도한 벨기에와 아이슬란드 공연이 있었다. 텔아비브와 발링겐에서의 공연은 각 국가의 FM 라디오에서 방송되었으며, 피닉스 페스티벌에서 부른 노래 중 여섯 곡은 라디오 1에서 생중계되었다.

투어는 7월 말 스위스에서 마무리되었다. 거의 바로 직후에 보위는 밴드를 뉴욕의 룩킹 글래스 스튜디오로 데려가 《Earthling》 앨범 작업에 착수했다. 여전히 세션 작업 도중이던 9월 초에 밴드는 필라델피아, 워싱턴, 보스턴, 뉴욕에서 총 네 번의 무도회장 공연을 조용히 진행했고, 여기서 두 개의 신곡 〈Little Wonder〉와 〈Seven Years In Tibet〉를 초연했다.

브리지스쿨 자선공연
1996년 10월 19일-20일

• 뮤지션: 데이비드 보위(보컬, 기타), 리브스 가브렐스(기타), 게일 앤 도시(베이스, 보컬)

• 레퍼토리: Aladdin Sane | The Jean Genie | I'm A Hog For You Baby | I Can't Read | The Man Who Sold The World | "Heroes" | You And I And George | Let's Dance | China Girl |

닐 영은 1986년부터 캘리포니아 힐스버러에 위치한 특수학교인 브리지스쿨을 위한 연간 자선공연을 개최해 왔다. 마운틴 뷰의 쇼어라인 원형극장에서 열린 1996년 공연에는 보위도 출연진에 이름을 올렸는데, 닐 영을 비롯해 빌리 아이돌, 패티 스미스, 펄 잼, 피트 타운센드가 함께했다.

전통적으로 브리지스쿨 자선공연은 세미-어쿠스틱으로 진행됐고, 보위도 그에 맞추어 어쿠스틱 기타를 연주하는 한편 두 백킹 연주자, 리브스 가브렐스와 게일 앤 도시는 전자 악기를 사용했다. 첫째 날 밤 데이비드는 더 후의 〈Anyway, Anyhow, Anywhere〉를 잠깐 연주함으로써 피트 타운센드의 이전 무대를 간접적으로 유머러스하게 언급했다. 비슷하게 유쾌한 분위기 속에서 그는 코스터스의 고전 〈I'm A Hog For You Baby〉를 즉석에서 가브렐스에게 가르치려고 시도하며, '밤새 너를 사랑할 거야love you all night long'를 좀 더 낯뜨거운 표현으로 바꿔 불렀다. 둘째 날 밤에 그는 짤막하고 감상적인 노래 〈You And I And George〉를 선보였다. 이 노래는 그가 'Sound+Vision' 투어의 두어 번의 공연에서 연주했던 바 있었다.

브리지스쿨 공연에서 보위는 1990년 이래 처음으로 〈The Jean Genie〉를 부활시켰고, 《Earthling》 세션 기간에 재녹음된 〈I Can't Read〉도 여기서 다시 모습을 비췄다. 그러나 가장 뜻밖이었던 건 어쿠스틱으로 장난스레 재해석한 〈Let's Dance〉와 〈China Girl〉이었을 것이다. 둘째 날 밤의 〈"Heroes"〉 레코딩은 나중에 미국 컴필레이션 앨범 《The Bridge School Concerts Vol. 1》과 「The Bridge School Conerts 25th Anniversary Edition」 DVD에 실렸다.

공연 나흘 뒤 보위는 완전체 《Earthling》 밴드와 재회해 매디슨 스퀘어 가든에서의 VH1 패션 어워즈에서 〈Little Wonder〉와 〈Fashion〉을 연주했다(후자 역시 새로 부활한 경우였다).

데이비드 보위와 친구들 - 50세 생일 기념 콘서트
1997년 1월 9일

• 뮤지션: 데이비드 보위(보컬, 기타, 색소폰), 리브스 가브렐스 (기타), 게일 앤 도시(베이스, 키보드, 보컬), 재커리 알포드(드럼),

마이크 가슨(키보드), 그리고 아래와 같은 게스트 연주자들

• 레퍼토리: Little Wonder | The Hearts Filthy Lesson | Scary Monsters (And Super Creeps) & Fashion (with 프랭크 블랙) | Telling Lies | Hallo Spaceboy (with 푸 파이터스) | Seven Years In Tibet (with 데이브 그롤) | The Man Who Sold The World | The Last Thing You Should Do & Quicksand (with 로버트 스미스) | Battle For Britain (The Letter) | The Voyeur Of Utter Destruction (As Beauty) | I'm Afraid Of Americans (with 소닉 유스) | Looking For Satellites | Under Pressure | "Heroes" | Queen Bitch & Waiting For The Man & Dirty Blvd. & White Light/White Heat (with 루 리드) | Moonage Daydream | Happy Birthday | All The Young Dudes & The Jean Genie (with 빌리 코건) | Space Oddity

"록스타가 나이를 먹는다고 해서 꼭 인생에서 손을 뗄 필요는 없어요." 보위는 1979년 진 룩에게 이렇게 이야기했다. "제가 오십이 되면, 증명해 보일게요." 그로부터 18년 뒤, 매디슨 스퀘어 가든에서 초호화 라인업 자선 콘서트를 통해 새 앨범 《Earthling》을 공개하며, 그는 자신의 말을 지켜냈다.

그 공연을 뉴욕에서 올리기로 한 결정은, 보위에 의하면, 교통문제에 따른 것이었다. "우리 팀원들은 모두 미국인입니다." 보위는 변명하듯 BBC에서 이렇게 말했다. "경제적으로 봤을 때, 그 무리를 모두 유럽으로 데려오는 것보다 미국에서 하는 게 더 현실적이었죠." 공연장의 위치는 특별 초대 가수 목록 대부분을 차지한 미국 아티스트들의 편의에도 더 알맞은 선택이었다. 스매싱 펌킨스의 빌리 코건, 데이브 그롤과 그의 밴드 푸 파이터스, 프랭크 블랙(데이비드는 그를 오랫동안 존경해 왔는데, 픽시스가 자신의 작업에 끼친 영향을 거의 10년 동안 언급해왔다), 그리고 무엇보다 데이비드가 "뉴욕의 왕"으로 소개한 루 리드가 바로 그들이었다. 그러나 영국 출신 초대 가수들도 있었다. 보위는 영국과 캐나다 출신의 떠오르는 밴드 플라시보를 서포트 밴드로 선택했다. 또 큐어의 재능 있는 싱어이자 기타리스트 로버트 스미스의 참여를 확보함으로써 오래전에 마땅히 이뤄졌어야 할 협업이 성사되었다. 로버트 스미스는 오랜 시간에 걸쳐 보위에게 받은 영향을 작업으로 드러내고 있었다. "스미스와 존스, 마침내 만나다!" 데이비드는 이렇게 농담을 던졌다. "50살로 보이지 않았어요."

스미스는 후일 이렇게 말했다. "그는 열다섯 같으면서 동시에 100살처럼 보여요." (스미스는 장난스럽게도 카멜레온 화석을 생일 선물로 주었다.) 공연 이후 스미스는 리브스 가브렐스와 마크 플라티를 큐어의 1997년 싱글 〈Wrong Number〉 작업에 게스트로 초청했다. 가브렐스는 이후에도 몇 차례의 기회를 통해 큐어와 협연했으며, 후일 마지막 순간까지 논의된 초대 가수 중에 마돈나도 있었음을 밝혔다.

《Earthling》이 시장에 풀리기까지는 여전히 한 달이 남았고, 그때까지 무대를 통해 공개된 건 〈Telling Lies〉, 〈Little Wonder〉, 〈Seven Years In Tibet〉뿐인 상황에서, 이 공연은 새로운 노래들을 선보이는 자리가 됐다. 두 곡을 제외한 《Earthling》의 트랙 전부가 연주되었으며, 《1.Outside》에서도 두어 곡이 포함됐다. 한편 청중들을 가장 만족시킬 만한 곡들 대부분은 공연 후반까지 아껴졌다. 신곡들은 훌륭해서 거의 공연의 절정처럼 느껴질 수준이었다. 〈Seven Years In Tibet〉와 〈Battle For Britain〉에서는 폭발적인 에너지와 확신이 느껴졌고, 푸 파이터스의 참여로 세 명에 달하는 드러머가 힘을 보탠 〈Hallo Spaceboy〉는 아예 폭동 같았다. 콘서트는 〈Quicksand〉, 〈Queen Bitch〉, 그리고 〈Space Oddity〉의 예상치 못한 재연을 통해 적절한 노스탤지어의 감각을 불러일으키는 데에도 성공했다.

'Outside' 투어의 세트 디자이너 개리 웨스트콧이 관장한 무대 연출은 낡은 것과 새로운 것의 흥미로운 조합이었다. 'Outside' 투어의 세트가, 다시 등장한 'Sound+Vision'식 장막 스크린과 영사장치로 보완된 형태였던 것이다. 이제 〈Moonage Daydream〉이 공연되는 동안 뒤에서 〈Life On Mars?〉 비디오의 이미지가 송출됐고, 〈Battle For Britain〉에는 〈Fame 90〉의 보깅 댄스 영상이 사용됐다. 〈Telling Lies〉 무대는 'Serious Moonlight' 투어 당시 튕겨 다니던 지구본을 떠올리게 했는데, 데이비드가 예상치 못하게 관객들의 머리 위로 거대한 공기주입식 눈알들을 풀어놓았기 때문이다. 하지만 가장 눈에 띄는 시각적 요소는 〈Little Wonder〉의 비디오에서 등장하는 것과 같은 토니 아워슬러의 불길한 '미디어 조각'의 활용이었다. 미리 촬영된 보위의 얼굴이 무대 위에 흩어져 있는 일그러진 형상들의 비어 있는 머리에 투사되었다. 〈Looking For Satellites〉 무대에서는 그 뒤틀린 보위의 얼굴들이 백킹 보컬의 구호를 입으로 따라부르며 무대에 생명력을 불어넣었다.

보위는 레이스로 장식한 검은색 셔츠 위에 멋 부린 재킷들을 바꿔가며 걸쳤는데, 그중에는 유니언 잭 코트도 있었고, 앙코르 때는 「라비린스」에 나올 듯한 파격적인 로코코 스타일의 코트를 입기도 했다. 목 상태는 훌륭했고, 본인 스스로 공연을 충분히 즐기고 있는 듯 보였다. 로버트 스미스와의 듀엣은 특히나 즐거움을 주었다. 영국 록 계의 두 위대한 변방의 시인들이 나란히 서서, 어쿠스틱 기타로 〈Quicksand〉를 연주하는 모습은 오랫동안 기억에 남을 만한 장면이었다. 그러나 하이라이트는, 역시나, 루 리드의 초대 무대였다. 데이비드와 함께 〈Queen Bitch〉의 첫 부분을 시작하며 그는 완연한 미소를 띠었는데, 좀처럼 보기 드문 일이었다. 리드의 〈Dirty Blvd.〉를 끌고 온 것은 절묘한 한 수였으며, 게일 앤 도시는 "데이비드와 루 리드가 함께하는 모습을 목격하는 건 필라델피아 출신의 꼬맹이에게는 최고로 흥분되는 순간이었다"라고 후일 이야기했다.

빌리 코건은 〈All The Young Dudes〉와 〈The Jean Genie〉에서 다소 자기충족적인 기여를 보태 무대의 탄탄함이 덜했지만, 공연이 그때쯤 이르자 그런 건 별로 중요하지 않았다. 생일 케이크가 무대에 등장하고 게일 앤 도시의 주도로 청중들이 생일 축하 노래를 부를 때 공연의 파티 같은 분위기가 이미 무르익었던 것이다. 한편 'Sound+Vision' 투어의 프로젝션이 다시 사용된 〈Space Oddity〉는 공연을 닫는 완벽한 앙코르가 됐다. "이제부터 어디로 향할지는 저도 잘 모르겠네요." 그는 청중에게 이렇게 말했다. "하지만 여러분을 지루하게 하지 않을 거라고 약속해요."

보위가 이 공연을 옛 라인업을 한자리에 모을 기회로 삼거나 추억 여행으로 만들지 않았다는 일각의 불만도 있었지만, 그건 핵심을 완전히 놓친 것이다. 그것이야말로 데이비드 보위가 절대 하지 않을 일이었다. 그리고 비평가들도 이번만큼은 완연히 그의 편에 섰다. "보위는 대부분의 동년배 뮤지션보다 더 자신의 커리어를 계속 새로운 것에 베팅해왔다." 『뉴욕 타임스』는 이렇게 말했다. "보위는 그가 노래한 신곡들에서 갑절의 에너지와 인정사정없는 노이즈를 입힐 수단으로 정글을 활용했는데, 그럼으로써 중후한 아레나용 송가가 되었을지도 모르는 곡들에 생명력을 불어넣었다." 『뉴욕 데일리 뉴스』는 콘서트가 "한쪽 눈은 계속해서 미래를 바라보고 있었다"라고 말했다. "죽어 없어진 시절의 사운드를 순진하게 재탕해 내놓는 대신, 보위는… 고전 곡들

을 뿌리부터 흔들어 놓았다. 또 그는 공연의 대략 3분의 1을 최근에 나온 새 작업물에 할애했다."『보스턴 글로브』에 따르면, "이 공연의 놀랄 만한 성취는 보위의 신곡들이 수년 만에 가장 뛰어났던 데 있었다. … 곡들은 날이 서 있으면서도 아주 접근성이 좋았다."

미국 텔레비전을 통한 유료 방송에는 매디슨 스퀘어 가든의 백스테이지에서 레코딩된 〈I Can't Read〉와 〈Repetition〉의 라이브가 보너스로 포함됐다(우연하게도, 〈Time Will Crawl〉에서 함께했던 로버트 스미스의 조수 팀 포프가 감독을 맡았는데, 전도유망한 영화학도 덩컨 존스가 촬영팀에 포함되었다). 2011년 4월, 네덜란드 기반의 이모털 레이블은 공연, 보너스 노래 등 일체를 「David Bowie & Friends: Birthday Celebration」 (IMA 104250)이라는 제목의 DVD와 CD로 내놓았다. 그러나, 같은 레이블이 몇 해 전에 내놓은 'Glass Spider' 관련 작업물처럼, 이 역시 라이센스되지 않았고 불법이었던 데다가, 솔직히 말하면 상품 가치도 없었다. 모노 사운드와 우중충한 화면은 무료로 구할 수 있는 부틀렉보다도 훨씬 질이 낮았기 때문이다.

'EARTHLING' 투어
1997년 6월 7일–11월 7일

• 뮤지션: 데이비드 보위(보컬, 기타, 색소폰), 리브스 가브렐스 (기타), 게일 앤 도시(베이스, 키보드, 보컬), 재커리 알포드(드럼), 마이크 가슨(키보드)

• 레퍼토리: Quicksand | I'm Deranged | Pallas Athena | V-2 Schneider | Fun | Is It Any Wonder | O Superman | The Last Thing You Should Do | Telling Lies | Stay | Battle For Britain (The Letter) | Hallo Spaceboy | Fashion | Under Pressure | Little Wonder | The Motel | "Heroes" | Scary Monsters (And Super Creeps) | Outside | Looking For Satellites | The Man Who Sold The World | Strangers When We Meet | I'm Afraid Of Americans | Seven Years In Tibet | The Jean Genie | The Voyeur Of Utter Destruction (As Beauty) | White Light/White Heat | Queen Bitch | Waiting For The Man | All The Young Dudes | Dead Man Walking | Fame | The Hearts Filthy Lesson | Look Back In Anger | Panic In Detroit | Always Crashing In The Same Car | Moonage Daydream | I Can't Read | The Supermen | My Death

50세 생일 기념 공연이 끝난 후 한 달간의 휴식기를 가진 보위와 그의 4인조 밴드는 2월부터 4월까지는 《Earthling》 발매를 홍보하기 위한 일련의 TV와 라디오 출연을 수행하며 대기 상태를 유지했다(10장 참고). 2월 8일 NBC에서의 〈Scary Monsters〉 공연은 나중에 컴필레이션 DVD 「Saturday Night Live-25 Years」에 포함되었다. 2월 12일에는 데이비드가 할리우드 명예의 거리에서 자신의 스타 명패를 공개하는 모습을 CNN과 MTV가 촬영했다. 3월 14일에 그는 곧 발매될 싱글 〈Dead Man Walking〉의 비디오를 촬영하기 위해 토론토에 갔다. 그다음 달의 외부 활동은 이 곡을 홍보하는 일에 초점을 맞추었는데, 4월 8일과 10일에 녹화된 세 개의 서로 다른 무대는 후일 미국 컴필레이션 DVD 「Live From 6A」, 「Live I IV」, 「WBCN: Naked Too」에 수록됐다.

4월 중순에 밴드는 다음 대형 투어의 리허설을 위해 대서양을 건너갔다. 투어는 'Outside'의 여정과 마찬가지로 6개월간 지속될 예정이었는데, 그 끝에 다다르면 보위는, 불규칙적이긴 했지만, 2년 넘도록 투어를 다니게 되는 것이었다. "솔직히 말해, 이런 밴드를 가지고 있으면서 라이브 공연을 안 하면 범죄나 다름없겠죠." 그는 『큐』 매거진에 이렇게 말했다. "이들은 내가 20년 동안 가졌던 것 중 최고의 그룹이에요. 자세나 연주력의 조화 면에서 스파이더스에 견줄 만큼 뛰어나죠."

리허설은 4월 20일에 더블린에 있는 팩토리 스튜디오에서 시작됐는데, 틴 머신 'It's My Life' 투어의 리허설 장소로도 쓰였던 곳이었다. 세트리스트는 1996년과 생일 공연에 걸쳐 정착된 레퍼토리에 기반하고 있었고, 《Earthling》의 트랙들이 다수 유입된 가운데(〈Law (Earthlings On Fire)〉를 제외한 모든 곡이 포함됐다), 〈V-2 Schneider〉, 〈Fame〉, 〈Pallas Athena〉 같은 곡들도 추가되었다. 새로 입고된 곡 중 가장 놀라웠던 것은 게일 앤 도시가 리드 보컬을 맡은 로리 앤더슨 〈O Superman〉의 9분짜리 리메이크였다. 이제 게일은 베이스 기타와 보컬 잡무를 맡는 것 외에 키보드까지 연주하고 있었는데, 좀 더 테크노 기반의 넘버들은 사전 레코딩된 DAT 백킹으로 보강됐다(공연이 프로그래밍된 샘플에 의존하는 정도에 관해 논란이 있기는 했지만, 적어도 보위가 확실히 테크노-댄스의 영역으로 넘어가고 있음을 실증하기는 했다).

리허설 동안 밴드는 런던을 방문해 「Top Of The

Pops』에서 〈Dead Man Walking〉을 공연했다. 5월 17일 더블린의 팩토리에서 가진 비공개 공연 이후 리허설은 브릭스턴 아카데미로 이동했고 런던의 720석 규모 하노버 그랜드에서 열릴 두 번의 시범 공연을 준비했다. 보위가 자신의 고국에서 투어를 시작하는 것은 1972년 이후 처음이었다.

6월 2일과 3일에 열린 하노버 그랜드 공연은 각각 'Famous Fame'과 'Little Wonderworld'라는 제목으로 홍보됐다. 각 공연이 관습적인 노래들과 뒤이은 '댄스' 무대의 두 파트로 나눠 구성될 것이라고 발표되자 영국 언론들은 커다란 관심을 보였다. 그렇지 않아도 기자들은 백 카탈로그를 방금 주식 시장에 상장까지 한 50살 먹은 록스타가 왜 땀 냄새나는 작은 클럽에서 투어를 하고 싶은지에 대해 공격적으로 지면을 채우기 바빴던 차였다. 그러나 노엘 갤러거나 게리 올드만, (바로 며칠 전 데이비드가 앨범 《Saturnzreturn》에 참여한) 골디 같은 이들이 관람한 이 공연을 통해 보위는 많은 비평가를 설득하는 데 성공했다. 『미러』는 "여태까지 본 가장 눈부신 콘서트 중 하나"라고 흥분하며, 사운드가 "훌륭"했고 밴드는 "단언컨대 '스파이더스' 이후 최고"였으며 전체적인 공연이 "그가 갈피를 잃었다고 말하는 사람들에게 먹이는 한 방"이었다고 설명했다. 그러나 개막일 밤의 모든 것이 계획대로 되지는 않았다. 『가디언』의 캐롤라인 설리번이 썼다, "(첫 파트가) 끝나고 보위가 인터벌 이후에는 '작은 드럼앤베이스 무대'가 이어질 것이라고 공표하자, 관객들은 자리를 뜸으로써 반발심을 드러냈다." 적어도 설리번에 따르면 그래도 결말은 좋았다. "떠난 이들은 무섭도록 웅장하며, 열기로 가득하고 최면적이기까지 한 무언가를 놓친 것이었다. 색소폰을 빽빽대는 보위는 '주식회사 데이비드 보위'라기 보다는 그의 새 정글 친구들의 일원으로 보였다. 마땅히 바람직한 모습이었다."

'댄스' 파트는 〈Pallas Athena〉, 〈I'm Deranged〉, 〈Dead Man Walking〉, 〈The Last Thing You Should Do〉 등을 직선적이고 과격하게 손댄 곡들로 구성된 것으로 드러났다. 가장 특이했던 꼭지는 '놀라운 일이지Is it any wonder?' 부분의 샘플을 기반으로 수정된 〈Fame〉의 확장판이었는데, 후일 〈Fun〉이라는 제목으로 스튜디오에서 다시 만들어지게 된다.

첫날 밤의 관객 대탈출 사태에 자극을 받은 보위는, 다음 날 드럼앤베이스 곡들을 공연 앞부분으로 옮

겨버렸다. 『옵저버』의 바바라 앨런은 엄청나게 실망했다. "지쳐버릴 정도로 지루했다. … 우리는 「스타워즈」 캐릭터들이 화재용 비상구로 떨어질 때 내는 소리 같은 것들을 들으며 영겁의 시간을 인내해야 했다. 《Earthling》 앨범의 〈Little Wonder〉에서는 베이스의 진동이 너무 불쾌하게 깊고 커서, 내장이 뒤틀려 서로 자리를 바꾸는 걸 느낄 수 있을 정도였다. 내 젖꼭지에서 소변이 나오게 되면, 그게 누구 때문인지는 확실할 것이다. … 맙소사, 당신 '살아 있는 전설' 아닌가요? 앞으로는 옛날 노래나 하고, 괜히 애쓰지 마세요."『메일 온 선데이』의 자일스 스미스는, 자기 또한 인터벌 이후에 나온 옛날 노래들을 즐겼다고 고백하면서도 보위의 현재에 좀 더 흥미를 표했다. "내 안의 작은 비뚤어진 부분은 그가 자신의 신념을 계속 지키는 모습을 보기 원했던 것 같다. 마지막 남은 팬 한 명이 완전히 설득되거나 두 손 두 발 다 들고 공연장을 떠날 때까지, 공연 첫 부분의 질주를 유지하는 모습 말이다."

『멜로디 메이커』는 공연에 완전한 혹평을 가하며, 새 노래들이 "상상할 수도 없을 만큼 절망적으로 비참했다"라고 표현했다. 『NME』는 《Earthling》의 노래들을 비슷하게 깎아내렸지만, 공연 전반에 대해서는 조심스럽게 긍정적인 입장을 보였다. 〈V-2 Schneider〉는 "확실히 20년 만에 가장 펑키(funky)하게 들렸으며", 〈White Light/White Heat〉는 "숨 막혔고", 〈Fame〉과 〈Fashion〉은 둘 다 "콧구멍이 벌렁거릴 정도의 베이스가 정신을 번쩍 들게 했다"라고 칭찬한 것이다.

6월 7일 독일 뤼벡에서 'Earthling' 투어의 공식적인 개막 공연이 있기 전에, 함부르크에서도 추가적인 시범 공연이 이어졌다. 일련의 클럽 공연들이 이어지는 동안 '댄스' 파트 곡들은 버려지거나 메인 파트에 합병됐다. 공연의 사전 무대는 이제 서포트 밴드보다는 테크노 디제이들이 맡게 됐다. 신곡들이 《1.Outside》보다 더 대담하고 직감적이었던 만큼, 밴드의 퍼포먼스도 덜 딱딱해졌다. 데이비드 본인 역시 붉게 물들인 머리카락이 여름 동안 색이 빠져 금발이 된 상태였고, 헐렁한 슬랙스, 터틀넥, 티셔츠, 심지어 조거 바지를 입기도 했다. 물론 몇 페스티벌 무대에서 입은 헐렁한 네루 슈트나 한 벌로 맞춘 인도식 비단옷에는 여전히 연극적 요소가 남아 있기도 했다.

공연 자체는 이전보다 덜 작위적이었지만, 무대 장치에 관한 보위의 의욕은 여전히 확인할 수 있었다. 무대

에는 50세 생일 기념 공연에서 사용된 공기주입식 눈알을 포함한 추상적인 오브제들이 흩어져 있었다. 조명 역시 눈을 사로잡았는데, 감각을 자극하는 공격적인 스트로보가 클럽과 같은 분위기를 자아냈다. 그러나 주가 되는 시각적 요소는 정신을 빼놓는 배경 프로젝션이었다. 〈Little Wonder〉에서는 사이키델릭한 소용돌이가, 〈Stay〉에서는 번쩍이는 정사각형 격자무늬가 등장했고, 〈V-2 Schneider〉는 「2001 스페이스 오디세이」에 나오는 시간여행 터널로 빨려 들어가는 듯했으며, 〈I'm Afraid Of Americans〉에는 팽창하는 줄무늬와 별들이 나타났다. 〈Fashion〉의 배경에는 『글래스고 헤럴드』가 "마돈나도 얼굴을 붉힐 만한 포르노"라 묘사한 영상이 투사됐다. 솔로 연주 때는 밴드에게 자리를 내어주긴 했지만, 보위는 내내 활기차게 공연의 이목을 사로잡았는데, 특히 쇼 중간중간에 작은 마임 안무들을 집어넣었다. 성 세바스찬처럼 자신의 몸에서 상상의 화살을 뽑아내는 동작이 새롭게 자주 쓰였다. 물론 대부분의 시간 동안에 그는 어쿠스틱 기타나 색소폰을 연주하는 일에 바빴다.

투어가 6월 말 체코에 도달했을 때 보위는 프라하로부터 몇 마일 떨어진 소노 스튜디오로 밴드를 데려갔다. 엔지니어 파벨 칼릭에 따르면 그곳에서 여러 트랙이 녹음되었는데, 〈Outside〉의 새 버전, 기계적인 백킹 위에 게일 앤 도시가 노래를 부른 긴 곡 하나(〈O Superman〉의 스튜디오 버전이었을 가능성이 매우 높다), 그리고 칼릭이 "영화 음악"이라고 묘사한 30분짜리 곡 등이 있었다. 이들 중 어느 것도 빛을 보지 못했다.

유럽 본토에서 6주간 공연한 뒤 투어는 영국으로 돌아갔다. 7월 20일 피닉스 페스티벌에서의 헤드라이너 무대에 대해, 전에는 회의적인 반응을 보였던 『NME』는 "말로 표현하기엔 너무나 멋진 공연"이라 평가하며 〈Little Wonder〉를 "보위의 최고 곡"으로 부르기까지 했다. 그 전날 밤 밴드는 같은 페스티벌의 라디오 1 텐트 무대에 등장해서 'Tao Jones Index'라는 이름을 내걸고 드럼앤베이스 무대를 가지기도 했다. 이 활동명은 6월 10일 암스테르담에서 레코딩된 〈V-2 Schneider〉와 〈Pallas Athena〉가 그다음 달에 발매될 때도 사용됐다. 피닉스 페스티벌에서 보위는 동료 출연진이었던 오비탈을 접촉해 그의 노래 중 하나의 리믹스를 부탁하려 했지만, 일정상의 문제로 실현되지 못했다. "제 커리어에서 가장 실망스러웠던 일이었죠." 오비탈의 필 하트

놀은 많은 시간이 지난 후 이렇게 회고했다. "90년대 어느 페스티벌에서 보위가 방문을 두드리고 들어와 우리에게 리믹스를 하겠느냐고 제안했는데, 새 앨범의 데드라인을 맞춰야 하는 상황이라 결렬됐어요."

유럽에서의 마지막 공연은 8월 14일 부다페스트에서 있었고, 3주간의 휴식을 가진 뒤 투어는 밴쿠버에서 재개됐다. 북미 투어의 리허설에서는 세트리스트에 변화가 있었다. 〈Outside〉와 〈I'm Deranged〉는 두어 번 정도만 더 공연되었고, 〈"Heroes"〉나 〈Pallas Athena〉는 아예 삭제되었다. 그 자리를 새로운 곡들이 차지했는데, 〈Panic In Detroit〉, 〈The Superman〉, 그리고 라이브로는 처음이었던 《Low》의 고전 〈Always Crashing In The Same Car〉 등이 대표적이었다. 특히 마지막 두 곡은 북미 투어 도중 보위와 가브렐스가 여러 라디오 방송국에서 녹음한 2인조 어쿠스틱 기타 세션에도 〈I Can't Read〉, 〈Scary Monsters〉, 〈Dead Man Walking〉 등과 함께 몇 차례 등장했다(10장 참고).

투어는 이어지는 두 달간 미 대륙을 이리저리 횡단했다. 10월 1일 보스턴 공연은 인터넷으로 생중계된 보위의 첫 콘서트가 되었다. 그 5일 뒤 데이비드는 시간을 내어 트렌트 레즈너와 뉴욕에서 만나 〈I'm Afraid Of Americans〉의 비디오를 촬영했다. 10월 14일 포트 체스터의 캐피톨 극장에서의 공연은(오래전 'Diamond Dogs' 투어의 기술 리허설이 이뤄진 바로 그곳이었다) 급작스레 MTV의 「Live At The 10 Spot」 방송에 편입됐는데, 롤링 스톤스가 막판에 출연을 취소했기 때문이었다. 보위는 미방영된 세 곡으로 몸을 푼 뒤 50분짜리 멋진 공연을 방송으로 내보냈다. 다음 날 라디오 시티 뮤직 홀에서의 공연은 GQ 어워즈를 위한 것이었고 네 곡짜리 무대가 그다음 달 VH1에서 방영되었다.

보위가 새로운 모히칸 헤어스타일을 선보여 사람들을 놀라게 한 10월 말 무렵, 투어는 중남부 아메리카로 가서 남은 여섯 개의 공연을 마무리했다. 피날레였던 11월 7일 부에노스아이레스 공연은 아르헨티나 텔레비전에서 2회분으로 나뉘어 방영됐다. 그곳에서 7년 전 'Sound+Vision' 투어를 마무리했다는 사실을 언급하며 보위는 이렇게 말함으로써 기자들을 즐겁게 했다. "투어를 아르헨티나에서 끝내는 게 저의 새로운 관례가 되었군요!" 실제로는 12월 초 캘리포니아에서 이틀 간의 공연을 통해 잠깐 투어가 되살아나기도 했고, 1998년 1월 29일에는 후일 E!TV에서 방영된 「Howard

Stern's Birthday Show」에 게스트로 출연하기도 했다. 1998년 그래미 어워즈에서는 라디오헤드와 듀엣 무대를 가질 것이라는 루머가 있었지만, 실현된 것은 없었다(보위는 이 시상식에서 《Earthling》과 〈Dead Man Walking〉으로 두 개 부문 후보에 올랐다).

'Earthling' 투어는 이전 투어가 보여준 총체적 무대 예술의 느낌은 조금 덜했을지 모르지만, 'Outside' 투어에서 늘 드러나지는 못했던 날것 같은 에너지와 흥분으로 빈자리를 대체했다. 오래된 유명 곡들의 재작업도 대부분 재기 넘쳤다. 〈Quicksand〉는 성공적인 개막곡으로 자리 잡았는데, 보위 홀로 어쿠스틱 기타를 치며 노래를 하는 동안 밴드가 뒤에 결집했고 두 번째 코러스를 폭발적으로 연주했다. 〈The Jean Genie〉는 1974년 버전에서 따온 느린 블루스로 시작해서 점점 빨라졌다. 〈Fame〉은 불길한 키보드 효과음들과 귀청이 터질듯한 베이스를 통해 다시 태어났다. 중요한 것은 이런 재작업이 보위의 가장 최근 음악적 관심사에 부합하고 활력을 주었다는 점이다. 테크노 스타일의 〈V-2 Schneider〉나 멋지게 재해석된 〈O Superman〉은 《Earthling》의 기조와 완전히 일맥상통했다. 게다가 'Outside' 투어에서도 그랬듯, 신곡들 역시 충분한 안정감을 통해 스스로를 지켜냈다.

이내 보위는 'Earthling Live'를 발매하겠다고 이야기했다. 이 앨범은 유럽 투어의 녹음본을 골라 모아 만들어질 것이었다. 그는 1998년에 리브스 가브렐스, 마크 플라티와 함께 이 앨범의 믹싱을 진행했지만, 버진 레코즈가 발매 일정을 잡아주지 않았다. 같은 해 말, 이 프로젝트의 트랙들이 보위넷 구독자들에게 다운로드로 제공됐고, 2000년에는 라이브 CD가 《liveandwell.com》이라는 제목으로 보위넷 회원들에게 독점 배포되었다.

"HOURS..." 투어
1999년 8월 23일–12월 12일

• 뮤지션: 데이비드 보위(보컬, 기타), 페이지 해밀턴(기타, 9월부터), 리브스 가브렐스(기타, 8월 한정), 마이크 가슨(키보드), 게일 앤 도시(베이스), 마크 플라티(어쿠스틱 기타), 스털링 캠벨(드럼), 홀리 파머(백킹 보컬), 라니 그로브스(백킹 보컬, 8월 한정), 엠 그리너(백킹 보컬, 9월부터)

• 레퍼토리: Life On Mars? | Thursday's Child | Can't Help Thinking About Me | Seven | China Girl | Rebel Rebel | Survive | Word On A Wing | Drive-In Saturday | I Can't Read | Always Crashing In The Same Car | If I'm Dreaming My Life | The Pretty Things Are Going To Hell | Repetition | Changes | Something In The Air | Stay | Cracked Actor | Ashes To Ashes | I'm Afraid Of Americans

1999년 보위의 첫 라이브 출연은 2월 16일 브릿 어워즈에서 있었다. 여기서 그는 플라시보와 함께 마크 볼란의 〈20th Century Boy〉를 불렀다. 이 무대는 한 달 후 뉴욕에서 있었던 플라시보의 콘서트에서도 재현되었는데, 이때 데이비드는 그들과 〈Without You I'm Nothing〉도 함께 공연했다. 5월 8일에 그는 보스턴에 있는 하인즈 컨벤션 센터에 나타나서 리브스 가브렐스가 1981년에 졸업한 버클리 음대로부터 명예 학위를 수여받았다.

석 달 후인 8월 23일, 보위는 VH1 방송국의 「Storytellers」를 위해 맨해튼 센터 스튜디오에서 비공개 세션을 가졌는데, 'Earthling' 투어 종료 이후로는 처음으로 완전한 길이의 세트리스트를 공연한 것이었다. 편집되어 10월 18일에 첫 방영된 이 공연은, 당시 발매 예정이던 《'hours...'》의 맛보기 역할을 했다. 공동 프로듀서 마크 플라티와 《Earthling》 밴드 대부분이 데이비드와 함께했고, 빠진 사람은 재커리 알포드뿐이었다. 《1.Outside》와 《'hours...'》 앨범의 드러머 스털링 캠벨이 그를 대신했다. 1971년 이후 가장 긴 머리를 하고, 후드가 달린 상의에 운동화를 신은 데이비드는 몇몇 신곡들과 함께 입이 떡 벌어지게 하는 과거 선곡을 공개했다. 〈China Girl〉이나 〈Rebel Rebel〉과 같은 주류 곡들은 예측을 깨고 부활했고, 각각 1976년과 1974년 이후로는 공연된 적이 없던 〈Word On A Wing〉과 〈Drive-In Saturday〉 같은 희귀한 곡들도 있었다. 그러나 가장 놀라운 것은 1966년 싱글 〈Can't Help Thinking About Me〉의 부활이었다. 이 곡은 33년 동안 한 번도 들을 수 없었는데, 데이비드가 《Space Oddity》 이전 시기의 노래를 부른 것이 1970년 이후 처음이기도 했다. 〈China Girl〉 라이브는 2000년에 《VH1 Storytellers》 컴필레이션(Various Artists)에 포함됐고, 「Storytellers」 콘서트 완본은 2009년에 DVD와 CD로 발매되었다. 공연을 위한 리허설 도중 밴드는 BBC의 「Top Of

The Pops」와 「TOTP2」를 위해 〈Thursday's Child〉, 〈Survive〉, 〈The Pretty Things Are Going To Hell〉도 녹화했다.

그 전 봄에는 보위가 뉴질랜드 기즈번에서 열릴 초대형 '밀레니엄 콘서트'에서 헤드라이너를 맡을 것이라는 소식이 알려진 바 있었다. 그는 2000년의 해가 밝을 때 공연을 하는 첫 번째 가수가 될 예정이었다. 그러나 이 공연은 티켓 판매 부진으로 인해 8월에 취소되었다. 대신, 보위는《'hours...'》의 발매에 따른 홍보 투어가 가을에 있을 것이라고 「Storytellers」 공연 직후 발표했다. 공연은 여덟 번만 예정되어 있었지만, 미국, 캐나다, 유럽에서 십수 번의 스튜디오 공연도 있을 것이었다.

9월에 보위는 "이번 공연에서는 헬멧의 설립자이자 전 멤버인 페이지 해밀턴이 리브스 가브렐스를 대체할 것"이라고 공표했다. "리브스는 데드라인이 10월로 임박한 프로젝트 두 개를 마무리 지어야 합니다." 리브스 가브렐스와 다툼이 있었다는 루머는 즉각 부인되었다. "사이가 틀어진 게 아닙니다." 보위의 공지가 있던 바로 그날, 가브렐스는 인터넷을 통해 이렇게 팬들에게 알렸다. "제 것을 건드려야 할 때라는 게 분명했습니다. 제 앨범《Ulysses (della notte)》이 10월 중순에 나올 예정이고 거기에 집중하고 있어요. … 원만하게 헤어졌고, 다음 스튜디오 작업에서 다시 함께할 것을 계획하고 있습니다." 그러나 몇 달 후에는 상황이 변한 것으로 보였는데, 이 기타리스트가 자신과 보위의 "사이가 멀어졌음"을 인정했기 때문이다. 2001년 『기타 월드』와의 인터뷰에서 가브렐스는 그들의 결별이 자신의 잘못이었음을 고백했다. "시간이 지나면서 나는 데이비드를 '내 밴드'의 싱어로 여기기 시작했어요. 얼마나 말도 안 되는 생각입니까?" 그는 이렇게 말하며 웃었다. "그게 내가 끝에 가서 그에 대해 불만을 느낀 이유였어요. 나는 음악을 한쪽으로 끌고 가길 원했고 그는 다른 방향을 원했죠. 그러다 막다른 길에 다다랐을 때 나는 이 앨범에 누구 이름이 적혀 있는지를 생각했어야 했는데, 그러지 못했어요. 균형감을 잃었던 거죠." VH1의 「Storytellers」 공연이 이 기타리스트가 보위와 함께한 마지막 작업이 됐다.

9월 말에는《'hours...'》의 홍보를 위한 대대적인 텔레비전 출연이 시작되었다(10장 참고). 10월 4일 「Late Show With David Letterman」에 출연했을 때 보위는 약간 창백해 보였는데, 결국 이튿날의 뉴욕 버진 메가스

토어 어쿠스틱 공연과 「The Howard Stern Show」 출연이 보위의 위장염으로 인해 취소되었다. 완전히 회복되어 활기를 되찾은 보위는 10월 8일 영국으로 날아가 채널 4의 「TFI Friday」에 출연해 크리스 에번스와 배꼽을 잡게 하는 인터뷰를 가졌다. 이날 쇼의 밴드 공연의 경우, 몸이 안 좋았던 스털링 캠벨 대신 라이브 에이드에서 보위와 합을 맞추었던 닐 콘티가 하루 한정으로 드럼을 맡았다.

이튿날 밤 데이비드는 웸블리 스타디움에서 열린 호화 출연진의 넷에이드 콘서트에서 여섯 곡을 연주했다. 보노가 조직한 넷에이드는 세계 빈곤 문제에 대한 경각심을 높이고 자선 재원을 끌어모을 웹사이트를 개설하기 위한 목적의 대형 기획이었다. 웸블리에 함께한 다른 아티스트로는 코어스, 유리스믹스, 조지 마이클, 스테레오포닉스, 카타토니아, 로비 윌리엄스 등이 있었다. 한편 제네바와 뉴저지에서도 연계 공연이 열렸는데 여기에는 보노, 피트 타운센드, 브라이언 페리, 텍사스, 퍼프 대디, 지미 페이지 등이 출연했다. 넷에이드는 이전의 대형 자선 잔치에 비하면 대단히 성공적이지는 않았지만(자선 모금의 목적이 불분명했다는 점이 사후에 원인으로 지목됐는데, 그 결과 뉴저지의 관객석은 반쯤 비어 있었다) 1,200만 달러를 모으는 데 성공했다.

10월 10일 보위는 기네스의 후원으로 열린 초대권 한정 공연을 더블린 HQ에서 가졌다. 초대권은 기네스가 기획한 홍보성 행사의 상품으로 배포됐다. 이 콘서트는 「Storytellers」 이후 보위의 첫 풀타임 공연이었는데, 세트리스트는 대체적으로 비슷하게 유지됐지만, 〈Changes〉와 〈Repetition〉 등 놀랍게 되살아난 곡도 있었다. 그 후 투어는 유럽 대륙으로 이동했고, 1,000석 규모의 엘리제 몽마르트르에서 열린 파리 공연에서는 〈Something In The Air〉가 세트리스트에 추가되었다. 이 공연은 앙코르를 거듭하며 원래 예정된 시간의 거의 두 배 가까이 이어졌다. "원래는 45분 동안만 공연해야 하는데요." 그는 신난 관중들에게 이렇게 말했다. "그렇지만 파리는 제게 특별한 도시죠. 바로 여기서 제가 약혼을 했거든요." 이 콘서트의 세 곡은 후일 〈Survive〉 CD 싱글에 수록되었다. 한편 파리에 있는 동안 보위는 프랑스 문화부 장관 카트린 트로트만으로부터 명망 높은 문학예술공로훈장(Chevalier des Arts et Lettres)을 수여받았다.

10월 17일 비엔나 공연에는 드물게도 〈If I'm Drea-

ming My Life〉가 포함됐다. 이때를 제외하면 「Story-tellers」 무대에 포함된 것이 유일했는데, 그마저도 방송에서는 편집된 곡이었다. '보위넷 유럽'의 발족과 동시에 있었던 이 공연은 인터넷으로 생중계됐다. 런던으로 돌아간 보위는 10월 25일 라디오 1의 「Mark Radcliffe Show」에서 라이브 세션을 가졌고, 그 후 다시 미국으로 돌아갔다. 그가 런던의 히스로 공항을 떠나는 장면은 후일 BBC1의 다큐소프 「Airport」에 등장했다.

10월 28일 라스베이거스에서 열린 워너 브러더스의 첫 WB 라디오 뮤직 어워즈에서 보위는 '레전드 상'의 초대 수상자가 되었다. 11월 16일 「Late Night With Conan O'Brien」에서는 〈Thursday's Child〉와 함께 다시 살아난 또 다른 곡 〈Cracked Actor〉를 확인할 수 있었고, 진행자가 시키는 대로 가사를 바꿔서 우습게 부른 〈What's Really Happening?〉도 있었다. 그달의 첫 완전체 공연은 11월 19일 뉴욕 킷캣 클럽에서 열렸다. 여기서는 〈Stay〉, 〈Ashes To Ashes〉, 〈I'm Afraid Of Americans〉 등이 세트리스트에 포함됐다. 공연은 SFX 라디오 네트워크에서 방영되었고, 아메리칸 익스프레스의 '블루 콘서트' 시리즈를 통해 인터넷으로 생중계되었다. 공연의 라이브 음원은 나중에 〈Seven〉 싱글에 포함되었다. 3일 뒤 보위는 캐나다 TV 방송국 뮤지크 플러스에서 열 곡짜리 세션을 가졌고, 그 뒤 다시 한번 대서양을 건넜다. 런던으로 돌아온 그는 BBC2의 「Later… With Jools Holland」에서 녹화 공연을 가졌고, 「Newsnight」에서는 그에게 완전히 빠진 듯한 제레미 팩스먼과 인터뷰를 진행했으며, 런던 아스토리아에서 공연도 했다. "관객 중에 유명한 사람들이 너무 많아서 그날 우리 모두 긴장했죠." 마이크 가슨은 나중에 이렇게 회고했다. "믹 재거도 있었고, 피트 타운센드도 있었는데 다들 백스테이지로 왔어요. 데이비드는 그 공연에서 아주 멋졌습니다."

같은 주에 두 번의 마지막 공연이 밀라노와 코펜하겐에서 열렸다. 이때 백킹 보컬리스트 엠 그리너와 홀리 파머가 공연 전날 저녁에 만든 짤막한 노래 〈Shrinking Jimmy〉를 불렀다. 그 주 초에 크루 중 한 명이 보위의 보라색 풀오버를 실수로 줄여버린 사건에 영감을 받은 곡이었다. 데이비드는 "오늘은 투어의 마지막 날일 뿐 아니라, 밀레니엄의 마지막 공연입니다!"라고 자기풍자적인 말을 던지며 파티 분위기에 동참했다. 덴마크 신문 『엑스트라 블라뎃』은 공연을 "덴마크 땅에서 일어난 아마도 역대 최고의 음악 행사"로 묘사했다. 이 공연의 한 시간짜리 편집본은 이듬해 5월 덴마크 텔레비전에서 방영되었다.

코펜하겐 공연 다음 날, 밴드는 스웨덴 텔레비전 출연분을 녹화하기 위해 예테보리로 움직였다. 1999년에 보위가 마지막으로 대중 앞에 모습을 드러낸 것은 채널 4 「The Big Breakfast」 12월 30일 방영분 출연이었다. 여기서 그는 붐 오퍼레이터와 자리를 바꾸는 장난을 치다가, 앞치마를 하고 주방일을 도왔고, 크리스마스 장난감들로 야구를 하기도 했다. 정신없이 바빴던 홍보 투어에 이별을 고하는 날이었고 데이비드는 이전 어느 때보다 확실히 행복하고 편안해 보였다. 숨 쉴 틈 없이 일화를 쏟아내는 그의 인터뷰 방식은 스탠드업 코미디나 다름없었다. 일례로 「TFI Friday」에 출연했을 때 그는 1983년에 인도네시아에서 보낸 휴가에 관해 이야기했는데, 제정신이 아닌 듯 두서없이 말을 쏟아냈다. 무엇보다 멋진 것은 음악 그 자체였다. 뛰어난 밴드가 빛나는 연주를 들려주었고, 보위의 목 상태도 몇 년 만에 최고였다. 마이크 가슨이 호화롭게 새로이 단장한 〈Life On Mars?〉에서 영감을 얻었는지, 그는 오랫동안 사라졌다고 여겨진 고음을 편안하게 되찾아 들려주었다. 대형 공연장에서 인기 있던 〈China Girl〉을 되살리는, 위험할 수도 있던 결정은 성공으로 돌아왔는데, 이기 팝 원곡의 어두움과 공격성을 재활용한 결과였다. 심지어 〈Rebel Rebel〉도 1980년대에 공연했을 때와 달리 뻔한 면이 없었다. 〈Can't Help Thinking About Me〉는 웃기고 신기한 무언가라기보다는 긍정적인 놀라움으로 다가왔다. 〈Drive-In Saturday〉와 〈Word On A Wing〉은 위풍당당함 그 자체였다. 무엇보다 좋았던 것은 《'hours...'》 수록곡들이 품위, 확신, 그리고 감각을 갖추고 연주됐다는 점이었다. 다시 한번, 그리고 예상을 빗나가지 않게도, 새 노래들은 무대를 사로잡았다.

2000년: 뉴욕, 글래스톤베리
2000년 6월 16일–7월 24일

• 뮤지션: 데이비드 보위(보컬, 기타), 얼 슬릭(기타), 마이크 가슨(키보드), 게일 앤 도시(베이스, 기타, 클라리넷, 보컬), 마크 플라티(기타, 베이스), 스털링 캠벨(드럼), 홀리 파머(백킹 보컬, 퍼커션), 엠 그리너(백킹 보컬, 키보드, 클라리넷)

2000년 2월 13일 전 세계의 언론들은 보위 부부가 곧 태어날 새 가족을 기다리고 있다는 기쁜 소식으로 떠들썩했다. 데이비드는 "너무너무 기쁘다"라고 말하며, 언론에 이렇게 이야기했다. "오랫동안 인내심을 가지고 아이를 가질 때를 기다려왔습니다. 하지만 이만과 저는 상황이 완벽하게 들어맞기를 원했죠. 아이가 태어나고 첫 몇 년간은 너무 빡빡하게 일하지 않기를 원했거든요."

출산 예정일이 8월이었기 때문에, 데이비드는 여름에 있을 몇 개의 행사들로 잠깐 무대로 복귀한 이후 한동안은 공연이 없을 것이라고 밝혔다. "앞으로 18개월 동안은 그게 다예요." 그는 『미러』에 이렇게 말했다. "이제 저는 은둔자가 되는 겁니다!"

3월 말, 17년간 보위 팀에서 볼 수 없었던 기타리스트 얼 슬릭이 《'hours...'》 투어 밴드 멤버에 합류해 뉴욕에서의 리허설에 참가했다. "보위와 연주하는 건 집에 돌아오는 것과 같죠." 슬릭은 이렇게 말했다. 그의 존재로 인해 그 전해의 레퍼토리에 《Station To Station》 앨범의 수록곡 세 개가 추가되었다. 되살아난 〈Starman〉, 〈Ziggy Stardust〉, 〈Let's Dance〉, 〈Absolute Beginners〉, 그리고 1980년대 중반의 또 다른 히트곡 〈This Is Not America〉의 라이브 초연도 놀랄 만한 선택이었다. 〈Can't Help Thinking About Me〉의 부활에 이어 등장한 〈I Dig Everything〉과 〈The London Boys〉는 보위가 본인의 1960년대 노래들로 이루어진 새 앨범을 계획 중이라는 추측에 불을 지폈다.

밴드는 6월 16일과 19일에 뉴욕의 로즈랜드 볼룸에서 두 번의 시범 공연을 가졌다. 특히 두 번째 공연은 보위넷 구독자 한정이었으며, 입장료가 없었다. 6월 17일에도 공연이 예정되어 있었으나 데이비드가 노래를 부를 수 없는 상태임이 밝혀져 두 시간 전에 취소되었다.

그는 약한 후두염에 걸렸을 뿐 아니라 첫째 날 공연으로 목에 무리가 갔기 때문이었다. 목소리 때문에 콘서트를 취소해야 했던 것은 그의 경력에서 처음 있는 일이었다. 근 몇 주간 보위는 가벼운 질병들을 앓았던 것으로 보이는데, 곧 태어날 아기를 기다리며 담배를 끊어서 몸이 적응하고 있었기 때문이다(결심은 지켜지지 않았다. 10월에 그는 다시 말보로 라이트를 피우기 시작했다). 보위넷 공연에는 이만, 던컨, 수잔 서랜든 그리고 큐어의 멤버 여럿이 참석했다. 앙코르 동안에는 토마스 돌비가 밴드와 함께한 한편, 콘서트는 깜짝 선물과 함께 시작되었다. 개막곡 〈Wild Is The Wind〉에 드럼을 연주한 사람이, 《Scary Monsters》가 마지막이었던 데이비드의 베테랑 퍼커셔니스트 데니스 데이비스였던 것이다. 이 공연은 데이비스가 보위와 함께 등장한 마지막 순간이기도 했다. 슬프게도 그는 2016년 4월에 세상을 떠났다.

6월 23일에 밴드는 채널 4의 「TFI Friday」에 출연해서 네 개의 곡을 녹화했으나 그중 첫 두 곡인 〈Wild Is The Wind〉와 〈Starman〉만 전파를 탔다. 이틀 후 보위는 글래스톤베리 페스티벌에서 헤드라이너로 섰는데, 1971년 이후 처음 참가하는 것이었다. 글래스톤베리 페스티벌의 코디네이터 마이클 이비스는 기쁨을 감추지 못했고, 보위의 무대를 이렇게 묘사했다. "단언컨대 환상적이었습니다. 그는 제게 일생일대의 무대를 약속했고 그 약속을 지켰습니다." 비평가들 역시 황홀해 했다. "슈퍼스타의 마스터클래스." 『미러』는 이렇게 선언하며, "다른 거물들도 입을 다물지 못했다"라고 보도했다. 『NME』는 "이 환상적인 공연의 폭과 의미"를 격찬했다. 한편 『타임스』는 "이건 보위가 새로운 존경심을 얻어낸 사건으로 기억될 것"이라고 주장했다. 글래스톤베리 공연의 선택된 일부는 BBC2에서 방송되었다.

6월 27일에는 같은 해 후반에 방영된, 좀 더 친밀한 분위기의 공연이 BBC 라디오 시어터에서 녹화되었다. 관객석은 스타들로 가득했는데, 보이 조지, 사이먼 르 봉, 밥 겔도프, 룰루, 러셀 크로우, 멕 라이언, 리차드 E. 그랜트가 포함됐다. 이번 투어의 매 공연마다 적절한 개막 음악을 연주해온 마이크 가슨은(뉴욕에서는 〈I'll Take Manhattan〉, 글래스톤베리에서는 〈Greensleeves〉), 이번에는 밴드가 무대에 올라오는 동안 조지 거슈윈의 〈A Foggy Day In London Town〉을 연주했다. 데이비드는 여전히 나쁜 목 상태에 시달리고 있었

고, 앙코르 도중에는 물을 마시러 내려가기 위해 잠깐의 휴식을 요청해야 하기도 했다. 보위가 전선으로 복귀할 때까지 밴드는 〈The Jean Genie〉에 기반한 인스트루멘털 즉흥 연주를 했다. 이후 보위는 훨씬 나아진 모습으로 새롭게 돌아왔고, 다시 관객들과 즐거이 농담을 주고받았다.

공연의 한 시간짜리 멋진 편집본이 BBC2에서 방영된 것은 9월 24일이었는데, 《Bowie At The Beeb》 발매일의 하루 전이었다. 이 앨범의 초판에도 공연의 열다섯 곡이 보너스 디스크로 포함되었다. 그건 열정과 온기를 내뿜는, 감정적이면서도 능숙한 퍼포먼스에 대한 증언과도 같았다. 건강 문제에도 불구하고 데이비드의 쾌활함은 전해보다 오히려 더 뚜렷하게 느껴졌다. 2000년의 공연에서 그는 일련의 화려한 7부 코트들을 걸치고 부드러운 웨이브의 풍성한 헤어스타일을 하고 있었는데, 무엇보다 30년 전 《The Man Who Sold The World》의 페르소나를 닮아 있었다. 목소리 문제는 공연의 질에 거의 영향을 미치지 못했고, 무대는 훌륭했다. 〈Life On Mars?〉나 대단히 멋졌던 〈Wild Is The Wind〉 같은 곡들은 극적이고 풍부한 보위를 확인할 기회를 제공했다(이 두 곡은 7월 24일 뉴욕에서 열린 야후! 인터넷 라이브 온라인 뮤직 어워즈에서 '2000년 온라인 개척자' 부문 후보로 올랐을 때 다시 연주되었다). 그는 자신의 가장 실력 좋은 기타리스트 중 하나와의 재결합을 완연히 즐기고 있었는데 -적어도 당분간은- 라이브 무대에서의 아름다운 퇴장이기도 했다.

2001-2002년: 티베트 하우스 자선공연, 콘서트 포 뉴욕 시티

• 뮤지션(티베트 하우스 자선공연): 데이비드 보위(보컬, 기타, 하모니카), 필립 글래스(피아노), 토니 비스콘티(베이스), 스털링 캠벨(드럼), 마사 무크·그레고르 킷지스·멕 오쿠라·메리 우튼(스코치오 콰르텟), 모비(기타, 2001년 콘서트에만 출연), 아담 요크(베이스, 2002년 콘서트에만 출연), 데이비드 해링턴·존 셔바·행크 두트·제니퍼 컬프(크로노스 콰르텟, 2002년 콘서트에만 출연)

• 뮤지션(콘서트 포 뉴욕 시티) 데이비드 보위(보컬, 옴니코드), 마크 플라티(기타), 게일 앤 도시(베이스), 폴 샤퍼(키보드), 시드 맥기니스(기타), 윌 리(베이스), 안톤 피그(드럼), 펠리시아 콜린스(기타, 퍼커션), 톰 말론(호른), 브루스 칼퍼(호른), 알 체즈(호른), 니키 리처즈(백킹 보컬), 일레인 카스웰(백킹 보컬), 커티스 킹(백킹 보컬)

• 레퍼토리: "Heroes" | Silly Boy Blue | People Have The Power | America | I Would Be Your Slave | Space Oddity

2000년 7월 24일 야후! 어워즈에 출연한 뒤 보위는 《Toy》 앨범 작업을 하고 가정생활에 시간을 할애하기 위해 세간의 이목을 피해 숨었다. 그해의 남은 기간 그가 주목받는 자리에 나선 것은, 10월 20일 매디슨 스퀘어 가든에서 열린 VH1 패션 어워즈에서 스텔라 매카트니에게 '올해의 패션 디자이너 상'을 시상했을 때가 유일했다.

2001년 1월, 보위가 뉴욕 카네기 홀에서 열릴 티베트 하우스 자선공연 무대에 설 것이라는 소식이 흘러나오기 시작했다. 이는 1970년대 이후 그의 첫 카네기 홀 출연이 될 것이었다. "모비와 필립 글래스 둘 모두와 두어 곡을 할 거예요." 데이비드는 이렇게 밝힘으로써 그의 영감을 가장 자극해온 두 협업 관계가 다시 갱신되리라는 기대로 팬들의 구미를 당겼다. 모비는 《Play》의 세계적인 성공을 통해 칠-아웃(chill-out) 클럽 업계의 총아가 되기 전에, 보위의 1997년 싱글 〈Dead Man Walking〉을 리믹스한 바 있었다. 데이비드와 필립 글래스의 이전 협업은 《Low》와 《"Heroes"》 교향곡뿐 아니라 1979년 카네기 홀에서의 공연까지도 거슬러 올라간다.

공연은 2월 26일에 열렸다. 티베트하우스재단은 이전에도 1997년 앨범 《Long Live Tibet》 등을 통해 수익을 얻은 적이 있었지만, 이번 공연은 일반적인 자선행사에 비해 더 세련되었고, 비평가들이나 팬들 역시 대성공으로 간주했다. "막 시끌벅적한 공연이 아니죠." 데이비드는 『뉴스데이』와의 인터뷰에서 만족한 듯 말했다. "아티스트들의 이름을 고려할 때, 티켓이 팔리긴 하지만, 팡파르를 울리고 그런 건 아니에요. 아주 편안한 분위기죠." 이날 공연자로는 패티 스미스, 에밀루 해리스, 나탈리 머천트, 데이브 매튜스, 그리고 파키스탄의 카왈리 마스터 라하트 파테 알리 칸 등이 있었다. 보위의 짧막한 두 곡짜리 무대는 순서상 한 시간 정도가 지난 뒤 시작됐다. 모비와 글래스와의 재회는, 토니 비스콘티가 베이스를 맡음으로써 즐거움이 배가됐다. 토니와 데이비드가 무대에 함께 오른 것은 30년 전 하이프 시절 이후 처음이었다. 추가 현악 백킹은 스코치오 콰르텟이 맡았다. 보위의 세트리스트는 그가 자선공연에서 관례적

으로 부르는 고전 〈"Heroes"〉와, 그날의 티베트 관련 테마와 최근의 스튜디오 세션을 모두 고려한 1966년작 〈Silly Boy Blue〉의 특출나게 아름다운 리바이벌로 이루어졌다. 〈Silly Boy Blue〉 클라이맥스에서는 드레풍 고망 승가대학에서 온 수도승 극단이 등장해 챈트와 퍼커션 소리로 풍성함을 더했다. 후일 『롤링 스톤』은 이 부분이 "그날 밤의 가장 감동적인 순간"이었다고 묘사했다. 콘서트는 모여 있는 사람들을 이끌고 패티 스미스가 그녀의 1988년 곡 〈People Have The Power〉를 부르며 끝을 맺었다. 그녀는 데이비드를 자신의 마이크로 끌고 와 힘찬 듀엣을 선보였다.

보위는 이것이 2001년의 유일한 라이브가 될 것이라고 사전에 공지했지만, 상황은 다른 방향으로 흘러갔다. 뉴욕과 워싱턴에서 있었던 9·11 테러 직후, 데이비드는 특유의 신속함을 발휘해 빠르게 온라인 커뮤니티를 결집했다. "이곳에서의 삶은 계속될 겁니다." 9월 12일에 그는 보위넷 멤버들에게 이렇게 말했다. "뉴요커들은 강인하고 똑똑한 사람들입니다. 그 점에서 이들은 제 고향 런던 사람들을 닮았습니다. 그들은 큰 공동체적 지지와 조용한 결단이 필요할 때 늘 빠르게 단합해왔습니다." 매디슨 스퀘어 가든에서 대형 자선 콘서트가 열릴 것이라 공표되었을 때, 록 음악을 최전선에서 이끄는 뉴요커들이 자리에 함께하리라는 것은 기정사실이나 다름없었다. 2001년 10월 20일, 뉴욕 소방관들과 구조 요원들을 주요 관객으로 둔 채 열린 공연은, 당연하게도 수많은 스타로 가득했다. 존 본 조비, 에릭 클랩튼, 더 후, 메이시 그레이, 자넷 잭슨, 믹 재거, 키스 리처즈, 빌리 조엘, 엘튼 존, 폴 매카트니, 그리고 다수의 할리우드 스타들이 출연했고, 심지어 우디 앨런, 스파이크 리, 마틴 스코세이지 같은 사람들이 기부한, 뉴욕의 정신을 기리는 단편 영화들도 있었다. 데이비드는 오프닝 공연을 맡는 도전을 수락했고, 뜻밖이지만 매력적인 방식으로 사이먼 앤드 가펑클의 〈America〉를 소박하게 재해석했다. 빛무리 속에 다리를 꼬고 앉은 그는, 첨단과는 거리가 먼 1980년대 옴니코드 키보드 반주에 맞추어 노래를 불렀다.

그 후, 필연적이지만 아름다운 인상을 남긴 〈"Heroes"〉의 무대를 위해 조명이 밝혀졌다. 이 곡에서는 마크 플라티가 기타를, 게일 앤 도시가 베이스를 연주했으며, '오케스트라 포 뉴욕 시티'로 이름 붙여진 11인으로 구성된 공연의 하우스 밴드가 함께했다(사소한 정보를 좋아하는 사람들은 이 밴드에 《Never Let Me Down》의 기타리스트 시드 맥기니스와, 《Tonight》과 《Black Tie White Noise》의 백킹 보컬 커티스 킹이 포함되어 있었다는 사실을 언급할 것이다). 오랜만에 보위는 완전체 관악 섹션을 백킹에 사용했고, 이번의 결과는 훌륭했다. '콘서트 포 뉴욕 시티'는 미국 VH1에서 라이브로 방송되었고, 하이라이트 편집본은 나중에 CBS 외의 다른 방송국들에서도 방영되었다. 실황은 그다음 달에 두 장짜리 CD로, 그리고 2002년에 DVD로 발매되었다.

2002년 2월 22일에 보위는 카네기 홀에서 열린 티베트 하우스 자선공연에서 한 번 더 공연했다. 이번에는 레이 데이비스, 비스티 보이스의 아담 요크가 함께했고, 신참인 초콜릿 지니어스가 〈Soul Love〉의 어쿠스틱 버전을 오프닝으로 불렀다. 보위는 《Heathen》 수록곡 〈I Would Be Your Slave〉의 인상적인 초연으로 무대를 시작했고, 토니 비스콘티, 스털링 캠벨, 스코치오 콰르텟이 그와 함께했다. 다음 곡으로는 예상치 못한 호화 관현악 버전의 〈Space Oddity〉가 연주되었다(5년 전 그의 50번째 생일 콘서트 이후로 처음 이 곡을 부르는 것이었다). 이 곡에서는 필립 글래스가 피아노를, 요크가 베이스를 맡았으며, 비스콘티는 스코치오와 크로노스 콰르텟이 모인 현악단을 지휘했다. 『롤링 스톤』은 그 결과물을 "눈부셨다"라고 기술했다. 이번에도, 보위와 그의 밴드는 마지막 앙코르 〈People Have The Power〉에서 패티 스미스와 함께했다.

2002년: 멜트다운 페스티벌, 'HEATHEN' 투어
2002년 5월 10일–10월 23일

• 뮤지션: 데이비드 보위(보컬, 기타, 키보드, 색소폰, 스타일로폰, 하모니카), 얼 슬릭(기타), 게리 레너드(기타), 마크 플라티(기타, 키보드), 게일 앤 도시(베이스, 보컬), 마이크 가슨(키보드), 스털링 캠벨(드럼, 키보드), 캐서린 러셀(백킹 보컬, 키보드)

• 레퍼토리: Speed Of Life | Breaking Glass | What In The World | Sound And Vision | Always Crashing In The Same Car | Be My Wife | A New Career In A New Town | Warszawa | Art Decade | Weeping Wall | Subterraneans | Sunday | Cactus | Slip Away | Slow Burn | Afraid | I've Been Waiting For You | I Would Be Your Slave | I Took A Trip On A Gemini Spaceship | 5.15 The Angels Have Gone | Everyone Says 'Hi' | A Better

Future | Heathen (The Rays) | China Girl | Let's Dance | I'm Afraid Of Americans | Ashes To Ashes | Fame | Hallo Spaceboy | Absolute Beginners | Fashion | Changes | Starman | Ziggy Stardust | "Heroes" | White Light/White Heat | Stay | Life On Mars? | Space Oddity | I Feel So Bad | One Night | Look Back In Anger | Survive | Alabama Song | Rebel Rebel | Moonage Daydream | The Bewlay Brothers

티베트 하우스 자선공연 2주 전이었던 2002년 2월 11일, 데이비드 보위가 런던 사우스 뱅크 센터가 매년 주최해온 음악 예술 페스티벌인 멜트다운의 예술 감독 직책을 수락했다는 발표가 나왔다. 이전에 열린 아홉 번의 멜트다운 페스티벌은 각각 음악 세계의 아방가르드적 끝단에서 온 게스트 감독들이 맡아왔다. 조지 벤자민, 루이스 안드리센, 엘비스 코스텔로, 마그누스 린드베리, 로리 앤더슨, 존 필, 닉 케이브, 스콧 워커, 그리고 가장 최근의 로버트 와이어트가 바로 그들이었다. 멜트다운의 감독들은 그 혹은 그녀의 환상 속에 있는 축제를 만들어낼 무제한의 자유를 부여받는데, 본인의 열정과 흥미를 반영해 록 음악, 고전과 현대음악, 영화, 연극, 전시 등을 융합한 프로그램을 창조하면 되는 것이었다. 이전의 멜트다운 페스티벌은 주류와 무명 아티스트 양쪽을 다수 기용해 기억에 남을 만한 무대를 만들어냈고, 참여한 이들로는 니나 시몬, 류이치 사카모토, 루 리드, 라디오헤드, 데보라 해리, 소닉 유스, 블러, 트리키, 카일리 미노그 등이 있었다.

'데이비드 보위의 멜트다운 2002'(공식 이름이 이랬다)는 6월 13일부터 30일까지 계속되었고, 가장 큰 주목을 받은 것은 로열 페스티벌 홀, 그리고 인근의 좀 더 작은 퀸 엘리자베스 홀에서 끝없이 이어진 공연들이었다. 이 행사는 보위 팬들에게는 또 다른 전율을 주었는데, 바로 사우스 뱅크가 데이비드 초창기 경력의 몇몇 핵심적인 공연이 열린 곳이었기 때문이다. 퍼셀 룸은 1969년 11월 20일 쇼케이스 공연의 배경이 되어주었고, 로열 페스티벌 홀은 1968년 마임 퍼포먼스의 무대였을 뿐 아니라, 더 중요하게는 1972년 7월 8일 루 리드도 무대에 등장했던, 돌파구와도 같았던 지기 스타더스트 공연이 열린 곳이었다.

보위도 멜트다운을 큐레이팅할 기회를 얻어 무척 기쁘다고 공표했다. "2년 전 여기서 공연해달라는 스콧 워커의 제안을 거절해야 했을 때 저는 무척이나 실망했습니다. 그래서 제가 할 수 있는 어떤 방식으로든 기여할 수 있는 두 번째 기회를 얻어 아주 흥분됩니다." 사우스 뱅크의 현대문화 프로듀서 글렌 맥스는 보위가 직책을 맡아줘서 "매우 흥분되고 영광스럽다"라고 밝히며, 데이비드가 "멜트다운 감독 적임자"라고 설명했다. "그와 같은 사고방식은 멜트다운과 같은 융합 페스티벌을 가능케 한다."

보위의 멜트다운 주요 라인업은 2002년 4월에 공개되었고, 다음 달 동안 추가적인 구성 요소들이 뒤따랐다. 로열 페스티벌 홀의 중심 무대에서 공연하는 아티스트로는 디바인 코미디(6월 17일), 콜드플레이와 그들의 게스트 피트 욘(6월 22일), 스웨이드(6월 23일), 머큐리 레브(6월 27일), 슈퍼그래스와 그들의 게스트 바비 콘(6월 28일)이 있었다. 한편, 퀸 엘리자베스 홀에서는 좀 더 색다른 아티스트들이 공연했다. 컬트 싱어송라이터 다니엘 존스턴과 보위가 과거에 가장 좋아했던 레전더리 스타더스트 카우보이가 동시 출연하는 눈을 번쩍 뜨이게 하는 광경이 벌어졌고(6월 15일), 스탠드업 코미디언 해리 힐(6월 17일), 텔레비전과 그들의 게스트 루크 헤인즈와 스튜(6월 19일-20일), 키모 포조넨 클러스터와 론섬 오가니스트(6월 18일)의 공연이 이어졌다. 또 아시안 덥 파운데이션은 마티유 카소비츠의 영화 「증오」에 맞춰 만든 배경음악을 라이브로 연주했다(6월 21일-22일). 퀸 엘리자베스 홀에서 공연한 좀 더 잘 알려진 가수로는, 어쿠스틱 무대를 보여준 워터보이스(6월 16일), 이틀간 공연한 배들리 드론 보이(6월 26일-27일)가 있었고, 맷 존슨이 다시 시작한 더 더스는 좀 더 특이한 경우였다(6월 25일). 6월 21일 페스티벌 홀에서 있을 예정이었던 고릴라즈와 테리 홀의 공연은 뒤늦게 취소되었고, 그에 따라 뉴욕 일렉트로-클래시의 떠오르는 선도주자 피셔스푸너가 마지막 순간에 기회를 얻었다.

당초에는 보위의 멜트다운 프로그램이 이전 해보다 보수적이고 주류중심적이라는 일각의 불만도 있었다(저널리스트 스튜어트 매코니가 대중영합적이라는 비난을 날리자 보위는 직접 나서서 5월 『타임스』에 멜트다운 라인업을 옹호하는 글을 싣기까지 했다). 그러나 가까이 들여다보면, 보위는 상당수의 전임자보다 더욱 진보적인 영역으로 멀리 나아가고 있었다. 솔직히 무어라 형언하기도 어려운 다니엘 존슨과 레전더리 스타더스트 카우보이의 무대를 관람한 이들이라면, 그 누구도 보위가 대중의 취향과 타협했다고 비난할 수는 없

을 것이었다. 또 콜드플레이나 슈퍼그래스 같은 밴드들이 있었던 것 이상으로, 베이비 지재니, 피치스, 폴리포닉 스프리, 혹은 발리우드 브라스 밴드도 그 자리에 있었다. "제 출연진 선택은 음악에 대한 저의 대중적이고 주변적인 취향 모두를 반영하는 것입니다." 보위는 이렇게 단언했고, BBC 라디오 3이 후원한 페스티벌 홀 볼룸 무대의 무료 공연보다 이를 더 선명하게 드러내는 곳은 없었다. 그곳에서 무대를 가진 예상 밖의 아티스트로는 스웨덴 펑크-펑크(punk-funk) 밴드 (인터내셔널) 노이즈 컨스피러시, 독일의 몽매주의자 우베 슈미트(여기서는 '세뇨르 코코넛'이라는 이름을 달고 크라프트베르크 노래들을 살사로 바꿨다), 그리고 테리 에드워즈 앤드 더 스케이프고츠(〈Speed Of Life〉, 〈Sorrow〉, 〈Cat People〉, 〈TVC15〉, 〈Rebel Rebel〉, 〈Boys Keep Swinging〉과 같은 보위의 곡들을 스카로 재해석했다) 등이 있었다.

더 특이한 출연진으로는 가내수공업으로 만든 괴상한 악기를 연주하는 1인 밴드 론섬 오가니스트 제레미 제이콥슨, 그리고 퀸 엘리자베스 홀에서의 공연 전날 〈Abdulmajid〉, 〈Warszawa〉, 〈Sense Of Doubt〉, 〈We Prick You〉, 〈Life On Mars?〉 등 보위의 고전을 재해석해서 볼룸에서 공연한 핀란드 듀오 키모 포조넨 클러스터가 있었다. 목소리 일부와 아코디언 일부로 이루어진 그들의 음악은 퍼커셔니스트 사물리 코스미넨이 사전에 제작한 샘플 위에 연주되었다. "제 음악은 모호하고, 사이키델릭하고, 어떨 때는 아름답죠." 포조넨은 이렇게 말했다. "마치 핀란드의 계절처럼요." 주목할 만한 반향이 있던 또 다른 무대로는 되돌아온 랭글리 스쿨 뮤직 프로젝트가 있었다. 1970년대 음악 교사 한스 펜거의 작품이었는데, 캐나다 초등학생들이 〈God Only Knows〉나 〈Space Oddity〉 등의 팝 고전을 부르고 레코딩한 전설적인 작업은 2002년 《Innocence And Despair》로 발매된 바 있었다. 보위는 펜거를 초대해 이 프로젝트의 재개를 부탁했고, 펜거는 램버스 구 여덟 학교의 학생들과 협업해 6월 21일 무료 볼룸 공연을 열었다(이 공연은 적절하게도 〈Space Oddity〉로 막을 내렸다).

이와 같은 커버 무대들이 이 멜트다운의 큐레이터에 바치는 유일한 헌사였던 것은 아니다. 디바인 코미디는 〈Ashes To Ashes〉의 완벽한 커버를 세트리스트에 포함시켰다. 한편 데이비드는 1980년 《Scary Monsters》

에서 톰 버레인의 곡 〈Kingdom Come〉을 커버한 바 있었는데, 텔레비전은 앙코르로 부른 〈Psychotic Reaction〉에서 하늘하늘한 백킹 위에 보위의 가사를 몇 소절 얹음으로써 경의를 표했다.

공연 프로그램 외에도 데이비드 보위의 멜트다운에는 'Sound And Vision' 전시회가 포함되어 있었다(7장 참고). 보위아트 웹사이트에서 선정된 젊은 예술가들의 작품 전시회였다. 또 '디지털 시네마'도 있었는데, 디지털 매체를 통해 만들어진 다양한 영화들을 모아 근처의 국립 영화 극장에서 6월간 상영하는 프로그램이었다. "만약 디지털 영화를 한 번도 접한 적 없다면, 몇 시간 동안 놀라운 걸 보게 될 거라고 장담할 수 있습니다." 데이비드는 이렇게 말했다. 그가 고른 작품들에는 「필로우 북」이나 「24시간 파티하는 사람들」 같은 주류 영화뿐 아니라, 오시이 마모루의 가상현실 판타지 「아발론」과 자카리아스 쿤눅의 이누이트 극영화 「아타나주아」 같은 덜 알려진 것들도 있었다.

멜트다운의 프로그램의 시작과 끝은 전체 페스티벌에서 온전히 보위 중심으로 꾸려진 무대들로만 장식되었다. 우선 6월 13일에는 런던 신포니에타 오케스트라가 마린 올솝의 지휘 아래 로열 페스티벌 홀에서 필립 글래스의 《Low》와 《"Heroes"》 교향곡을 연주했다. 한편, '새로운 이방인의 밤(The New Heathens Night)'이라고 이름 붙여진 6월 29일 폐막일 공연은 보위 본인이 헤드라이너를 맡아 공연했다. 그러나 보위에게 멜트다운은 《Heathen》의 발매를 홍보하기 위한 공연 패키지의 일부일 뿐이었다. 사전에 뉴욕에서 몇몇 라이브 무대를 가진 뒤, 'Heathen' 투어는 멜트다운을 통해 정식으로 출발하고, 이후 일련의 여름 페스티벌 공연으로 이어지게 된 것이다.

리허설은 5월 초에 뉴욕에서 시작됐다. 밴드는 대체로 2000년 투어를 함께한 베테랑들로 구성되었고, 《Heathen》의 새 얼굴 캐서린 러셀과 게리 레너드가 합류했다. 보위는 2년 전의 히트곡 패키지 투어가 반복되지 않을 것임을 넌지시 알렸다. "저는 이따금 굴복해서, 사람들에게 원하는 걸 주게 됩니다." 그는 이렇게 말했다. "그러나 그건 제가 진정으로 추구하거나 좋아하는 것이 아니기에, 그러고 나면 제 자신에게 화가 납니다. 저는 제가 하고 싶은 것에 대해 이기적인 사람입니다. 그리고 나이가 들수록 더 이기적으로 변하는군요." 그렇지만 처음으로 대중들에게 공개되었을 때 공

연은 과거의 주류 곡들에 크게 기대고 있었다. 5월 10일 뉴욕 배터리 파크에서의 MTV 트라이베카 필름 페스티벌에서 가진 다섯 곡짜리 무대는 〈China Girl〉, 〈Slow Burn〉, 〈Afraid〉, 〈Let's Dance〉, 〈I'm Afraid Of Americans〉로 이루어졌던 것이다.

5월 30일 데이비드는 그 전해에 콘서트 포 뉴욕 시티에서 선보인 〈America〉의 단독 무대를 재연했다. 이번에는 맨해튼 자비츠 센터에서 열린 자선 경매 행사였는데, 뉴욕에서 열린 상당수의 9·11 이후 기금 행사들을 조직한 로빈후드재단이 기획한 것이었다. "멋진 자선행사죠." 데이비드는 이렇게 말했다. "뉴욕의 부자들에 의해 운영되고 재원이 조달되기 때문에, 운영 지출 같은 게 없어요. 마지막 한 푼까지 다 자선사업으로 가는 거죠. 그들은 뉴욕의 가장 가난한 동네에 있는 학교들의 가장 큰 후원자입니다. 또 그들 덕에 여태까지 70만 명이 넘는 보험이 없는 아이들이 의료서비스를 받을 수 있게 되었죠. 1988년부터 그들은 말 그대로 수백, 수천만 달러를 모았고, 다 기억할 수 없을 정도로 많은 프로그램에 착수해왔어요." 이 재단은 데이비드에게 마이크 마이어스와 다이앤 소이어가 진행하는 경매의 개막곡으로 〈America〉를 불러 달라고 부탁했다. "제 공연 리허설이 끝나자마자 바로 거기로 달려가서 노래를 부른 뒤, 집에 돌아와 저녁을 먹었죠." 보위가 말했다. "그들은 하룻밤 만에 1,400만 달러를 모았어요."

6월 2일에는 첫 번째 텔레비전 방송 녹화가 있었다. 밴드는 뉴욕의 카우프만 스튜디오에서 BBC의 「Top Of The Pops」와 「TOTP2」에 사용할 용도로 아홉 곡을 녹화했다. 보위넷 회원들로 구성된 소규모의 관객 앞에서, 밴드는 《Heathen》 앨범 수록곡 네 곡과(〈Slow Burn〉, 〈Cactus〉, 〈Gemini Spaceship〉, 〈Everyone Says 'Hi'〉), 오래됐지만 새로운 네 곡(〈Sound And Vision〉, 〈Ashes To Ashes〉, 〈Fame〉, 〈Absolute Beginners〉)을 불렀으며, 홍보 영상에 포괄적으로 사용될 〈Slow Burn〉을 두 번째로 불렀다. 〈Slow Burn〉은 때맞춰 6월 7일에 「Top Of The Pops」에서 방영됐고 다른 노래들은 이어지는 「TOTP2」에 등장했다. 추가적인 TV 공연들이 뒤따랐는데, 6월 10일에는 「The Late Show With David Letterman」이 있었고(〈Slow Burn〉), 6월 19일에는 「Late Night With Conan O'Brien」이 있었다(〈Slow Burn〉과 〈Cactus〉).

투어의 첫 완전한 길이의 공연은 뉴욕 로즈랜드 볼룸에서 6월 11일에 열린 시범 공연이었다. 보위넷 회원들에게만 입장이 허락되었는데, 그들은 보위의 일반적인 세트리스트로부터의 놀랄 만한 이행을 확인하는 행운을 누렸다. 데이비드는 이미 몇몇 인터뷰에서 《Low》와 《Heathen》 모두를 통째로 공연할 생각을 하고 있다고 말했는데, 그게 정확히 그가 한 일이었다. "그 두 앨범은 서로 일종의 사촌지간처럼 느껴집니다." 그는 후일 이렇게 설명했다. "어떤 소리의 유사성을 가지고 있죠." 공연을 여는 《Low》 파트에서 데이비드는 신 화이트 듀크 스타일의 조끼, 트라우저에 하얀 셔츠와 검은 넥타이를 입었는데, 2002년에 그가 무대에서 걸친 대부분의 슈트와 마찬가지로 뉴욕 기반의 디자이너 에디 슬리먼이 만든 것이었다. 《Low》 공연 동안 데이비드는 〈Warszawa〉와 〈Art Decade〉에서 키보드를, 〈A New Career In A New Town〉에서 하모니카를, 마지막 곡 〈Subterraneans〉에서는 색소폰을 연주했다. 10분간의 중간 휴식 이후 밴드는 돌아왔다. 이제 보위는 《Heathen》 홍보 사진에서 입은 스리피스 버버리 트위드 슈트를 입고 있었고, 새 앨범을 처음부터 끝까지 공연했다. 이후 그는 주홍색 프록코트와 검정 실크 바지로 갈아입고 앙코르로 〈Hallo Spaceboy〉, 〈Ashes To Ashes〉, 〈Fashion〉, 〈I'm Afraid Of Americans〉를 불렀다. 이 공연은 매우 보기 드문 실험이었다(《Low》와 《Heathen》은 《Tin Machine II》를 제외하고 단일 투어에서 전곡이 모두 연주된 유일한 앨범이 되었고, 특히 한 공연에서 중간에 끼는 곡 없이 수록곡 순서대로 연주된 것은 역대 최초였다). 그 자리에 있던 운 좋은 이들은 이 시도를 확실한 성공으로 평가했다.

6월 14일에 밴드는 뉴욕의 록펠러 플라자에서 NBC의 「The Today Show」를 위해 네 곡을 연주했다(보위는 음향 점검 중 〈Rock'n'Roll Suicide〉를 즉흥으로 부르기도 했다). 이튿날에는 시청자들이 전화나 이메일로 신청곡을 보낼 수 있는 A&E 채널의 인터랙티브 TV 쇼 「Live By Request」에 출연해 총 13곡을 불렀다. 놀랍지 않게도 세트리스트에는 고전 곡들이 더 많이 포함되어서 〈Changes〉, 〈Starman〉, 〈Ziggy Stardust〉, 〈"Heroes"〉 같은 곡들이 2000년 이후 처음으로 레퍼토리로 복귀하게 되었다. 「Live By Request」의 재편집된 버전은 영국 ITV에서 12월에 방영되었다. 전화 통화 부분이 편집된 대신, A&E의 방송에는 나오지 않았던 두 곡, 〈I've Been Waiting For You〉와 〈Cactus〉 무대

가 추가되었다.

6월 26일, 보위는 QEII 여객선을 타고 5일간 느긋하게 대서양을 건너 사우샘프턴에 도착했다. 다음 날 저녁은 BBC 텔레비전 센터에서 보냈는데, 조너선 로스와 함께 특별 인터뷰 쇼를 녹화했으며, 밴드는 〈Fashion〉, 〈Slip Away〉, 〈Be My Wife〉, 〈Everyone Says 'Hi'〉, 〈Ziggy Stardust〉를 연주했다. 45분짜리로 편집된 쇼는 (〈Be My Wife〉는 잘려나갔다) 돌아오는 주에 「Friday Night With Ross And Bowie」라는 제목으로 방영되었다. 한편 6월 29일에는 오랫동안 기다려온 보위의 로열 페스티벌 홀에서의 멜트다운 콘서트를 위해 사회자들과 연주자들이 다시 모여들었다. '새로운 이방인의 밤'의 멋진 서포트 공연은 포틀랜드 기반의 댄디 워홀스가 들려주었는데, 공연 후에도 조너선 로스가 사회를 본 디제이 공연으로 축제의 분위기가 계속됐다(데이비드는 그보다 앞서 조너선의 라디오 2 쇼에 출연했었다). 보위는 자신이 선택한 서포트 공연에 대해 몹시 만족했는데, 그는 한동안 댄디 워홀스의 작업을 지지했던 차였다. "댄디 워홀스는 무대 위에서나 레코딩 안에서나 모두 뛰어난 밴드다." 그는 전년도 11월에 이렇게 말했다. "그들의 곡 쓰기는 매 앨범마다 발전하고 있는 것 같다." 존경심을 숨기지 않은 것은 댄디 워홀스도 마찬가지였다. 2000년 9월, 리드 보컬 코트니 테일러-테일러는 『NME』에서 보위가 "슈퍼 히어로"였다고 말했다. "그가 늘 다른 모두보다 더 잘했고 더 멀리 나아갔기 때문이다. … 그리고 오늘날 그는 그 어느 때처럼 믿을 수 없을 만큼 멋지고 거부할 수 없도록 아름답다."

런던 공연에 모인 관객은 스타들로 가득했는데, 로버트 스미스, 브라이언 이노, 수지 수, 토야 윌콕스, 카일리 미노그, 보노, 스티븐 더피, 트레이시 에민, 자넷 스트리트-포터, 그리고 듀란 듀란과 슈퍼그래스의 멤버들이 포함되어 있었다. 보위의 공연은 다시 한번 《Low》와 《Heathen》의 전체 수록곡으로 구성되었는데, 다만 이번에는 긴 인스트루멘털 트랙들을 나눠놓기 위해 《Low》의 순서가 재조정됐다. 〈Weeping Wall〉이 울려 퍼지는 가운데 무대로 등장한 데이비드는 〈Warszawa〉에서 밴드와 합류했고, 이후에 앨범의 첫 곡으로 돌아갔다. 〈Art Decade〉는 〈Sound And Vision〉 뒤에 삽입되었으며, 전체 무대는 여전히 〈Subterraneans〉로 마무리됐다.

10분간의 휴식 시간 동안 보위는 신 화이트 듀크 의상을 벗고 흰색 실크 슈트로 갈아입었다. 이후 그는 《Heathen》의 수록곡들을 멋지게 불렀다. 공연의 길이와 페스티벌 홀의 야간 통행 제한으로 인해 평소보다 곡과 곡 사이에 말수를 줄여야 하긴 했지만, 데이비드는 시간을 할애해 누가 레전더리 스타더스트 카우보이의 멜트다운 공연을 관람했는지를 물었다("정말 프로라니까요!" 그는 그 '전설(The Ledge)'이 무대를 마치며 바지를 내린 장난을 친 것에 대해 이렇게 웃으며 말했다). 그 후 그는 〈5.15 The Angels Have Gone〉을 존 엔트위슬에게 헌정했는데, 그의 죽음이 전날에 알려진 뒤였다.

로즈랜드에서 입었던 주홍색 코트를 입고 무대에 돌아온 보위는, 첫 번째 앙코르를 댄디 워홀스와 함께했다. 총 여섯 대의 기타를 동원해 웅장하게 연주된 곡은 레퍼토리에 새롭게 추가된 〈White Light/White Heat〉였다. 앙코르는 〈Fame〉, 〈Ziggy Stardust〉, 〈Hallo Spaceboy〉, 그리고 〈I'm Afraid Of Americans〉로 계속됐다.

로즈랜드와 멜트다운 공연은 'Heathen' 투어 전반을 지배한 소박한 공연 스타일의 본보기가 되었다. 데이비드의 환복과 관례적인 최신식 조명(예를 들어 멜트다운을 제외한 대부분의 공연에는 여러 개의 전구로 적힌 "BOWIE"가 배경에 걸려 있었다)을 제외하면, 연극성에 진정으로 양보한 부분은 작은 놀이극이 유일했다. 〈Sunday〉의 초반 공연들에서 데이비드와 게일 앤 도시가 손동작을 맞춘 것과 〈Heathen (The Rays)〉 클라이맥스에서 보위가 머리를 숙이고 게일의 어깨에 한 손을 올려 맹인처럼 이끌려 무대 밖으로 나간 것 정도가 그 예시였다. 후자의 경우 《Heathen》 앨범 재킷의 맹인 이미지뿐 아니라, 수년 전 'Glass Spider' 투어에서 -또 다른 신앙과 이단에 관한 노래인- 〈Loving The Alien〉을 공연할 때 사용한 안무까지 연상케 하는 효과적인 연극적 장치였다. 〈Heathen (The Rays)〉는 투어에서 줄곧 앙코르 전의 마지막 곡으로 유지되었기 때문에, 이 '맹인' 퍼포먼스는 절제된 형태로 공연의 메인 파트를 끝내는 적절한 퇴장 방식이 되었다.

"이렇게 따뜻한 반응을 받은 때가 언제인지 기억도 나지 않아요." 데이비드는 멜트다운 콘서트가 끝난 뒤 백스테이지에서 기자들에게 말했다. "환상적이었다." 언론 역시 만장일치로 호평 일색이었다. "보위가 뛰어난 분야가 하나 있다면, 그것은 공연의 특별한 분위기를 형성해내는 일이다. 그리고 그는 이번에도 실망시키지

않았다." 『타임스』는 별 다섯 개를 주며 이렇게 이야기했다. 또 그들은 페스티벌 홀에서의 보위가 "유연하고 나이 들지 않는 멋을 지닌, 눈부신 모습"을 보여주었다며 "보위가 어떤 변화를 겪었든, 그는 타고난 퍼포머이자 최고의 재능을 가진 음악가로 남아 있다"라고 추켜세웠다. 『선』은 "침착한 태도의 보위는 건방진 10대처럼 거드름을 피우며 무대를 활보했다. ⋯ 55살 먹은 신화이트 듀크는 여전히 외모도, 목소리도 훌륭했다"라고 논평했다. 『가디언』도 "비범하다"며 공연에 별 다섯 개를 주었고, 이렇게 덧붙였다. "유연하고 마른 몸을 뱀처럼 무대 위에서 움직이며 이를 드러내고 씩 웃는 보위는, 정말 나이를 먹지 않는 것처럼 보인다. 그의 목소리는 늘 그랬듯 등에 전율이 흐르게 한다." 『데일리 텔레그래프』는 이렇게 선언했다. "그는 생기 있고, 활기차고, 집중력 있으며, 명백히 그의 인생 최고의 순간을 보내고 있었고, 아주 훌륭한 백킹 밴드도 함께하고 있었다. ⋯ 환상적인, 잊을 수 없는 공연이었다."

투어가 런던을 떠나 프랑스, 노르웨이, 덴마크, 벨기에 등에서 열리는 여러 페스티벌에 참여하는 동안, 멜트다운 페스티벌 세트리스트의 엄격한 구조가 보위의 2002년 레퍼토리의 전부이자 끝이 아니라는 점이 명확해졌다. 《Low》와 《Heathen》의 수록곡 대부분이 남아 있기는 했지만(특히 퀼른, 몽트뢰, 베를린에서는 《Low》의 거의 모든 곡을 불렀다), 어떤 곡들은 아예 삭제되었다. 〈A Better Future〉와 〈Slow Burn〉은 의외로 멜트다운 이후로 다시 등장한 적이 없고, 〈Gemini Spaceship〉은 딱 한 번 더 공연됐다. 보위의 가깝고 먼 과거에서 가져온 좀 더 절충적인, 관객들을 만족시킬 곡들로 세트리스트가 변형되었기 때문이다. 7월 1일의 파리 공연에서는(ARTE 텔레비전이 녹화해서 9월 12일에 방송으로 내보냈다) 개막곡으로 〈Stay〉가 추가됐고, 황홀하게 연주된 〈Life On Mars?〉는 노르웨이 공연 이래로 보통 개막곡으로 사용됐다. 마이크 가슨이 피아노 독주로 시작해서 2절 동안 숨 막히는 완전체 관현악으로 쌓아 올리는 방식이었다. 더 예상치 못한 것은 덴마크 호르센스 페스티벌에서 〈Space Oddity〉를 일회성으로 공연한 일이었다(이후 데이비드는 〈Slip Away〉 뒤에 본인의 스타일로폰으로 〈Space Oddity〉의 한 소절을 잠깐 연주함으로써 관객들을 놀라곤 했고, 퀼른에서는 스타일로폰으로 '도레미송'을 연주했다).

영국으로 돌아온 데이비드는 7월 9일 이만과 하이드 파크의 서펜타인 갤러리에서 열린 연례 파티에 참석했다. 투어는 다음 날 맨체스터의 무브 페스티벌에서 재개되었다. 그곳에서는 멜트다운 출연진에 이름을 올렸던 스웨이드와 디바인 코미디가 억수같이 쏟아지는 비 아래에서 공연을 했는데, 곧 보위의 헤드라이너 무대가 되자 구름이 걷혔다. 스웨이드와 듀엣을 할 것이라는 소문은 근거 없는 것으로 판명났다. 그러나 보위의 공연은 격한 주목을 받았다. "히트곡이 계속되면서 보위가 지난 몇 년간 그랬던 것에 비해 더 편안해졌다는 느낌이 강력하게 전달됐다." 『맨체스터 이브닝 뉴스』는 이렇게 보도했다. "목소리는, 물론, 어느 때보다도 아름다우면서도 극적이었다." 『데일리 스타』는 공연이 "흠잡을 데 없었다"라고 여겼다. "관객들은 흥분의 도가니에 빠졌다. 이렇게 오랜 시간 동안 업계에서 일한 보위가 만약 노래를 뱉어내는 일에 지겨움을 느끼고 있다면, 그는 그걸 아주 잘 숨기는 게 틀림없다." 한편 『데일리 텔레그래프』는 "퍼포머로서 보위의 놀라운 재탄생"을 극찬했다. "눈부시게 탄탄한, 장인 수준의 밴드의 도움을 받은 그는, 이 투어로 확실히 인생 최고의 한때를 보내고 있다. ⋯ 공연의 힘이 얼마나 대단한지는 설명하기도 어렵다. ⋯ 그것이 보위의 아우라다. 1980년대에 그를 버린 사람들조차 홀린 듯 돌아오게 만드는, 부인할 수 없는 남다름 말이다." 무브 페스티벌 공연의 편집본은 3년 뒤 미국의 쇼타임 넥스트 채널에서 방영되었다.

투어는 맨체스터를 떠나 유럽 대륙으로 돌아갔다. 퀼른에서 열린 30곡 규모의 긴 콘서트는 멜트다운 이후 처음으로 《Low》 공연을 포함하고 있었다. 단, 이때부터는 〈Weeping Wall〉이 제외되어 투어 동안 사라졌다. 이날 〈Everyone Says 'Hi'〉는 두 번 공연되었는데, 별로 알려지지 않은 이 곡의 라이브 비디오를 촬영하고 있었기 때문이다. 이후 프랑스 님과 이탈리아 루카 공연, 그리고 명망 높은 몽트뢰 재즈 페스티벌에서 헤드라이너 무대가 뒤따랐다. 미국으로 QEII 여객선을 타고 돌아온 보위는 이제 12회 공연으로 이루어진 모비의 'Area: 2' 페스티벌 투어에 합류했다. 미국과 캐나다에서의 이 투어 동안 그는 버스타 라임스, 애쉬, 블루 맨 그룹, 그리고 모비 본인과 함께 공연했다. 보위의 영향이 뚜렷한 신보 《18》을 홍보하느라 바빴던 모비는, 이미 데이비드를 "제일 좋아하는 20세기 뮤지션"이자 "엄청난 라이브 가수"로 묘사한 적이 있었다. 데이비드는 근 몇 달간 모비와 가까운 친구가 되어가고 있었는데,

〈Sunday〉의 리믹스를 그에게 맡겼으며, 《Heathen》과 《18》을 홍보하기 위해 여러 번의 합동 인터뷰를 가졌고, 심지어 「지구에 떨어진 사나이」에서 썼던 모자를 모비에게 크리스마스 선물로 주기도 했다. 7월 28일 브리스토우에서 있던 'Area: 2'의 첫 공연 직후 자신의 웹사이트에 글을 올리며, 모비는 그의 '스타 게스트'에 대한 이야기를 쏟아냈다. "데이비드 보위는 뛰어난 것 이상이었다. 데이비드 보위가 내 페스티벌에서 공연하는 것을 같은 무대 옆에 서서 보고 있다는 걸 믿을 수가 없었다. 오, 세상에. 그는 너무 잘했다. 《Heathen》 앨범의 신곡들은 아름다웠다. … 우기와 엉클 플로이드에 대한 노래(〈Slip Away〉)에는 너무나 가슴 아픈, 애조가 서려 있었다. 나는 너무나도 행복한 페스티벌 기획자다."

언론도 동의했다. "그게 모비의 투어였을지는 모르지만, 뛰어난 노래와 순수하도록 본능적인 매력을 통해 데이비드 보위는 'Area: 2'를 지배했다."『워싱턴 타임스』는 이렇게 보도했다.『토론토 스타』는 보위가 "공연을 묶어낸 단 하나의 힘"이었다고 단언했다. "… 또, 흥미롭게도, 물론 〈Ziggy〉의 마지막 부분이 화려하게 대미를 장식하기는 했지만, 최고의 순간들은 보위의 고전 곡들에 있지 않았다. 오히려 전기 충격을 주는 듯한 〈I'm Afraid Of Americans〉나 〈Hallo Spaceboy〉, 80년대의 스탠더드 〈Let's Dance〉, 닐 영 〈I've Been Waiting For You〉의 멋진 커버, 그리고 신보 《Heathen》의 음울한 타이틀곡처럼, 그보다 늦게 나온 노래들이 관중들을 계속 살아 있게 했다."

『쿠리어 포스트』는 이렇게 보도했다. "보위가 몇 년 만에 최고의 라이브 보컬을 선보임으로써 공연의 수준이 향상되었다. 그는 조금 더 높은 음역에 도달하는 자신만의 방법을 찾은 것으로 보인다. 그의 초기 스타일에 가득했던 싸늘한 날카로움이 자주 사용되어 좋은 효과를 냈다."『록키 마운틴 뉴스』는 덴버에서의 공연으로 "관중들은 숨이 막힐 듯했고 감동은 아득할 정도였다"라고 보도했다. 한편『오렌지 카운티 레지스터』는 보위의 로스앤젤레스 공연을 "올해 최고의 공연 중 하나"였다고 치켜세웠다.『타임스 디스패치』는 이렇게 말하는 데까지 나아갔다. "모비가 콘서트를 끝맺긴 했지만 관객의 대부분은 그날의 헤드라이너여야 했을 그 남자를 보러온 것이었다. 신 화이트 듀크 말이다." 데이비드 본인은 생전 처음으로 공연의 이인자 역할을 맡은 것에 대해서 별생각이 없어 보였다. "저는 공연의 두 번째 자리를 맡은 것의 장점을 잘 활용하고 있습니다. 매일 밤 공연이 끝나면 저는 차를 타고 뉴욕에 있는 집으로 돌아가죠." 그는 이렇게 설명했다. "아침에 딸 렉시가 깼을 때 제가 거기에 있도록 말이죠." 이렇게 통근한 덕에, 8월 1일에 그는 NBC의 「Last Call With Carson Daly」에서 〈Cactus〉와 〈Everyone Says 'Hi'〉를 녹화할 수 있었다. 8월 12일의 「The Tonight Show With Jay Leno」에서도 똑같이 두 곡을 불렀는데, 이번에는 모비가 함께 출연해 〈Everyone Says 'Hi'〉에 퍼커션을, 〈Cactus〉에 기타와 보컬을 보탰다.

공동 출연이었기 때문에, 보위의 'Area: 2' 무대는 다른 2002년의 공연들보다 확실히 짧았고 평균적으로 16곡을 연주했다. 8월 2일 존스 비치 공연은 심한 뇌우로 갑작스럽게 종료됐다. 〈I'm Afraid Of Americans〉나 〈"Heroes"〉 같은 노래들은 억수 같은 빗발과 그 사이를 끼어드는 천둥과 번개 아래서 특히 극적으로 들렸지만, 결국 공연을 지속하기에는 상황이 너무 위험해져서 공연은 12곡으로 단축됐다. 가장 긴 'Area: 2' 무대는 폐막일이 되어서야 등장했는데, 시애틀 외곽의 드라마틱한 고지 앰피시어터에서 열린 공연이었다. 콘서트는 엘비스 프레슬리의 사망 25주기와 같은 날에 열렸고, 보위는 이것을 기념하기 위해 그의 표현에 따르면 "성급하지만 열정적인" 프레슬리 커버 곡들로 앙코르를 채워 넣었는데, 〈I Feel So Bad〉와 〈One Night〉 등이 포함됐다. "고지는 투어의 피날레 장소로 가장 멋진 곳이었습니다." 데이비드는 나중에 이렇게 말했다. "그리고, 그곳의 장엄함 때문에, 저는 작년 《Heathen》이 녹음되어 이 모든 것이 시작된 장소인 쇼칸 산을 떠올리게 됐습니다."

'Area: 2' 투어가 진행되던 중, 보위가 9월과 10월에 유럽으로 돌아가 추가로 6회의 공연을 할 것이라는 사실이 밝혀졌다. 그 공연들이 시작되기 전인 9월 3일, 데이비드는 런던 자연사박물관에서 열린 GQ 올해의 남자 시상식에 참석해 스텔라 매카트니로부터 '뛰어난 업적 상'을 수여받았다. 그 후에는 〈Everyone Says 'Hi'〉 싱글의 유럽 발매를 홍보하기 위한 여러 TV 출연이 뒤따랐다. 스웨덴 TV 프로그램 「Bingolotto」에 출연해 무대를 가졌고, 처음으로 BBC1의 간판 토크쇼인 「Parkinson」에도 출연했는데, 긴 인터뷰를 한 뒤 〈Everyone Says 'Hi'〉를 공연했고 마이크 가슨과 둘이서 소박한 버전의 〈Life On Mars?〉를 연주했다. 이 쇼

는 대성공으로 간주되었고, 보위는 1년이 조금 지난 뒤 다시 「Parkinson」에 출연했다.

「Parkinson」 녹화 하루 전인 9월 18일, 밴드는 BBC의 메이다 베일 스튜디오에서 적은 수의 관객을 앞에 두고 열 곡짜리 멋진 세션을 가졌다. 2주 후 라디오 2에서 방영된 이 쇼를 통해 다섯 곡이 새로 레퍼토리에 추가되었는데, 〈Look Back In Anger〉, 〈Survive〉, 〈Alabama Song〉, 그리고 절제된 기타 인트로가 삽입되어 다시 만들어진 〈Rebel Rebel〉 등이었다. 그러나 단언컨대 하이라이트는, 최초로 라이브로 공연된 〈The Bewlay Brothers〉였다. 가장 전설적이고 수수께끼 같은 노래의 첫 라이브를 오랫동안 기다려온 많은 팬에게 이 무대는 2002년의 화젯거리였다. 〈The Bewlay Brothers〉는 이후 딱 두 번만 다시 등장하는데, 그다음 달에 있었던 해머스미스와 브루클린 공연에서였다. 9월 20일, 보위는 며칠 만에 세 번째로 BBC로 돌아왔는데, 이번에는 BBC2의 「Later… With Jools Holland」 출연분을 녹화하기 위해서였다. 짧은 인터뷰에 더해(인터뷰 도중 데이비드는 홀랜드의 피아노를 가지고 레전더리 스타더스트 카우보이의 〈Paralyzed〉를 잠깐 연주했다), 밴드는 〈Rebel Rebel〉, 〈Look Back In Anger〉, 〈5.15 The Angels Have Gone〉, 〈Heathen (The Rays)〉, 〈Ashes To Ashes〉를 불렀다. 단, 〈Rebel Rebel〉과 두 《Heathen》 수록곡만이 한 달 뒤의 방영분에 포함됐다.

유럽 공연은 베를린에서의 장대한 31곡짜리 공연으로 9월 22일에 시작되었다. 이 공연에서는 다시 한번 《Low》 앨범의 거의 전곡이 연주됐고, 〈Moonage Daydream〉의 도입부가 레퍼토리에 포함됐다. 이날은 그해의 가장 훌륭한 공연 중 하나로 널리 알려졌는데, 클라이맥스는 감정을 자극하는 〈"Heroes"〉 무대가 차지했다. "이제 그때 받아들여졌던 방식에 가깝게 그 곡을 연주할 수 있는 다른 도시는 없습니다." 데이비드는 이 듬해에 이렇게 회상했다. 1987년 6월 'Glass Spider' 투어의 베를린 장벽 공연에서 겪은 놀라운 사건을 떠올린 것이었는데, 그는 이렇게 덧붙였다. "이번에 아주 좋았던 점은 -공연장은 막스 쉬멜링 홀이라는 곳으로 1만 명에서 1만5천 명을 수용할 수 있는 곳이었는데- 절반의 관객들이 동독 출신이었다는 겁니다. 그러니 예전에 그 노래를 들려만 주었던 사람들과 이제 얼굴을 맞대고 있는 것이었죠. 그리고 우리는 모두 함께 노래를 불렀어요. 다시 한번, 강력한 경험이었죠. 이런 일들은 공연

이 무엇을 할 수 있는지를 느끼게 합니다. 그 정도로 강력하게 다가오는 것은 흔치 않은 일이에요." 베를린 공연은 녹화되었고, DVD 발매가 예정되어 있다는 보도가 잠깐 돌았다. 그렇게 되지는 않았지만, 13곡짜리 편집본이 다음 해 2월 독일 텔레비전에서 방영되었다.

유럽 투어는 파리, 본, 뮌헨 공연으로 이어졌고, 이후 10월 2일에 절정에 이르게 되었다. 1983년 이후 처음으로, 보위는 그가 29년 전에 지기 스타더스트를 죽였던 전설적인 런던의 공연장으로 돌아온 것이다. 이제는 칼링 아폴로 해머스미스라는 어색한 이름으로 운영되고 있었지만, 많은 이들은 이 공연장을 영원히 해머스미스 오데온으로 기억할 것이었다. 연예인들로 가득한 관객 중에는 브라이언 이노, 조지 언더우드, 존 케임브리지와 같은 오랜 보위의 지지자들이 포함되어 있었다. 일련의 구곡과 신곡을 한데 묶은, 〈The Bewlay Brothers〉의 첫 완전체 라이브 무대까지 포함한 해머스미스 공연은, 유럽 공연을 눈부시도록 멋지게 마무리했다.

해머스미스 공연 이후 며칠간 두어 차례의 TV 출연이 뒤따랐다. 독일의 「Wetten Dass..?」와 이탈리아의 「Quelli Che Il Calcio」 출연이었는데, 그 뒤 밴드는 뉴욕으로 돌아갔다. 당초 의도는 해머스미스에서 투어를 마치는 것이었지만, 데이비드가 나중에 회고했듯, "뉴욕에서 몇몇 TV 출연이 예정되어 있었고, 그래서 밴드 멤버들이 겨울을 나기 위해 가족과 친구들의 품으로 돌아가버리기 전에 2주 정도를 더 붙잡아둬야" 했다. 뉴욕 마라톤의 코스를 따르는 시리즈 공연을 하는 것이 해결책으로 대두됐고, 그렇게 비공식적으로 '뉴욕 마라톤' 혹은 '다섯 자치구 투어'로 알려진 'Heathen' 투어의 5회짜리 추가 공연이 탄생하게 되었다. 공연은 이후 8회로 늘어났는데, 우선 10월 15일 라디오 시티 뮤직 홀에서 열린 VH1 패션 어워즈에서의 〈Rebel Rebel〉과 〈Cactus〉 무대가 포함됐고, 보위의 역사에 깊은 의미를 가지는 또 다른 공연장인 필라델피아의 타워 시어터와 보스턴의 오르페움에서 두 번의 마지막 공연이 열리게 됐다. 투어에 수반된 TV 출연으로는 「Late Night With Conan O'Brien」에서의 〈Afraid〉와 〈I've Been Waiting For You〉 공연이 있었는데, 후일 특이한 변신을 겪게 된다. 다음 해 5월에 이 쇼가 NBC에서 다시 방송되었을 때, 보위의 무대를 포함한 시각 요소 전체가 클레이 애니메이션으로 만들어진 것이다.

사진가 미리엄 산토스-카이다는 '뉴욕 마라톤' 공

연을 따라다니며 함께했는데, 그의 뛰어난 책 『David Bowie: Live In New York』에는 리허설과 공연의 순간이 기록되어 있다. 보위가 쓴 책의 서문은 맨해튼 비콘 시어터에서 있었던 마라톤 공연의 성공적인 마무리를 이렇게 요약하고 있다. "게일 앤과 내가 〈Absolute Beginners〉에 맞춰 천천히 춤을 출 때, 우리는 이렇게 느꼈다. 이건 길고 험한 한 해의 끝이 아니라, 영원한 지평선이 계속되는 새로운 시간의 시작이라고 말이다. 그날 밤 게리가 내뱉은 마지막 기타 소리를 등 뒤로 하고 무대에서 내려오면서, 우리는 서로를 껴안고, 아마도 그해 들어 처음으로 슬픔을 느꼈다."

진실로 데이비드 보위의 황금 같은 한 해였다. 《Heathen》이 부여받은 광범위한 호평과 투어의 성공은 상호작용을 일으켰고, 《Ziggy Stardust》의 30주년 재발매반과 11월의 《Best Of Bowie》 역시 '경이의 해(annus mirabilis)'로서 2002년의 인상을 강화했다. 10월에는 BBC가 대대적으로 홍보한 「Great Britons」에서 데이비드가 29라는 부끄럽지 않은 결과를 얻었다는 즐거운 소식이 들려왔다. 대중들이 영국 역사에서 "가장 위대한" 인물을 투표하는 동안, 연예인들이 끝없이 출연해 자신이 지지하는 후보를 홍보하는, 우스꽝스럽지만 즐길 만한 잔치 분위기의 프로그램이었다. 보위는 음악가 중 3등이었고(존 레넌과 폴 매카트니가 20위 안에 들었다), 윌리엄 셰익스피어, 찰스 다윈, 마이클 크로포드보다는 덜 위대하지만 찰스 디킨스, 조지 스티븐슨, 월터 롤리 경보다는 더 위대한 것으로 드러났다. 이제 알겠는가?

2002년이 한 시기를 통틀어 보위가 가장 주목을 받은 해였음에도 불구하고, 그는 가정에 충실하느라 대형 월드 투어의 가능성은 염두에 두지 않았다. 그래도 'Heathen' 투어는, 사이사이에 휴식을 취하며 36회 공연에 이르게 됐다. "투어를 하는 게 점점 더 어려워진다." 데이비드는 2002년 여름에 이렇게 인정했다. "올해에 하는 새 공연들은 사실 해내기에 그렇게 많은 편은 아니다. 유럽에서 12회 정도, 그리고 미국에서 12회 조금 넘게 하면, 집에 갈 수 있다." 그런데도 2002년 콘서트들은 -특히 이렇게 말한 이후에 추가된 성공적인 가을 공연들은- 대형 투어에 대한 데이비드의 욕구를 되살리는 데에 큰 역할을 하게 된다. 널리 호평을 받은 'Heathen' 투어의 성공이 지난 2003년, 보위는 완전한 규모를 갖추고 세계 무대로 복귀한 것이다.

1990년대 중반의 비타협적인 세트리스트나 2000년 글랜스톤베리의 인기곡 패키지에 비교했을 때, 'Heathen' 투어는 더 다양한 사람들을 사로잡는 데 성공했다. 데이비드는 《Low》와 《Heathen》의 뛰어난 공연으로 골수팬들을 즐겁게 했고, 동시에 대형 청중을 만족시킬 인기곡들도 필요에 따라 뚝딱 꺼내다 썼다. 데이비드는 새 밴드에 대해서도 만족했다. "함께 일해 본 밴드 가운데 가장 뛰어난 축이라는 느낌이 든다." 그는 2002년 6월에 즐겁게 말했다. "그들과 함께 무대에 서는 게 매우 즐겁다." 콘서트를 본 이들이라면 동의하지 않을 수 없었다. 엄청난 재능을 갖춘 게리 레너드가 세컨드 리드 기타를 맡음으로써 밴드가 만드는 소리는 더욱 깊어졌는데, 게일 앤 도시의 눈부신 베이스, 마크 플라티의 솜씨 좋은 리듬 연주, 얼 슬릭의 불타오르는 솔로가 함께하며 보위의 라이브 경력 사상 가장 기타가 많은 라인업 중 하나를 형성하게 되었다. 사운드는, 꽉 차 있긴 했지만 아름답도록 청명했고 어떤 분위기를 자아냈다. 그리고 스털링 캠벨의 퍼커션과 마이크 가슨과 캐서린 러셀의 뛰어난 키보드 연주가 편곡을 완벽에 가깝게 지지해냈다. 보위 자신도 기타, 색소폰, 키보드, 하모니카(새로운 인기곡이 된 〈Slip Away〉의 스타일로폰은 물론이다)로 한몫을 보탰는데, 밴드의 사운드를 만드는 일에 근래보다 더 실질적인 역할을 하는 모습을 확인할 수 있었다. 한편 그의 목소리 상태도 훌륭했다. 50대 중반에 접어드는 데이비드 보위는, 록의 가장 뛰어난 라이브 퍼포머로서 본인의 명성을 쇄신하고 있었다.

티베트 하우스 자선공연 2003
2003년 2월 28일

• 뮤지션: 데이비드 보위(보컬), 게리 레너드(기타), 토니 비스콘티(베이스), 마사 무크·그레고르 킷지스·멕 오쿠라·메리 우튼(스코치오 콰르텟)

• 레퍼토리: Loving The Alien | Heathen (The Rays) | Waterloo Sunset | Get Up, Stand Up

2003년 2월 28일 보위는 《Reality》 앨범 세션을 잠깐 멈추고 카네기 홀에서 열린 티베트 하우스 자선공연에 세 번째 연례 출연을 했다. 이번에는 로리 앤더슨, 지기 말리, 루퍼스 웨인라이트, 레이 데이비스 등이 함께

했다. 이전 공연의 연장선상에서 선곡은 색다르고 흥미로웠다. 게리 레너드의 기타 백킹만이 함께한 〈Loving The Alien〉의 섬세한 어쿠스틱 무대로 공연은 시작됐다. 보위가 이 곡을 부른 것은 'Glass Spider' 투어 이후 처음이었다. 또 미국이 이끄는 연합군이 이라크를 침공할 준비를 하는 동안 수백만 명이 시위에 나섰던 2003년 2월 서방의 분위기를 고려하면, 이 리바이벌은 시의적절하고 도발적이었다. 이어지는 곡은 비슷하게 간소화된 어쿠스틱 버전의 〈Heathen (The Rays)〉였다. 레너드가 어쿠스틱 기타를, 토니 비스콘티가 베이스를 연주하는 한편, 비스콘티가 편곡하고 스코치오 콰르텟이 연주한 아름다운 현악 세션이 이를 뒷받침했다. 그 뒤 보위와 전설적인 레이 데이비스가 듀엣으로 킹크스의 고전 〈Waterloo Sunset〉을 불렀는데, 레니 케이와 패티 스미스 밴드의 멤버들이 백킹을 맡았다. 콘서트의 말미에 보위는 밥 말리의 〈Get Up, Stand Up〉의 대규모 무대에 함께했다.

'A REALITY TOUR'
2003년 8월 19일–2004년 6월 25일

• 뮤지션: 데이비드 보위(보컬, 기타, 스타일로폰, 하모니카), 게리 레너드(기타, 보컬), 얼 슬릭(기타), 게일 앤 도시(베이스, 보컬), 마이크 가슨(키보드), 스털링 캠벨(드럼, 보컬), 캐서린 러셀(기타, 키보드, 보컬, 퍼커션, 만돌린)

• 레퍼토리: New Killer Star | Pablo Picasso | Never Get Old | The Loneliest Guy | Looking For Water | She'll Drive The Big Car | Days | Fall Dog Bombs The Moon | Try Some, Buy Some | Reality | Bring Me The Disco King | Modern Love | Cactus | Battle For Britain (The Letter) | Afraid | Sister Midnight | I'm Afraid Of Americans | Suffragette City | Fantastic Voyage | The Man Who Sold The World | Rebel Rebel | Hang On To Yourself | Heathen (The Rays) | A New Career In A New Town | Hallo Spaceboy | Fame | Breaking Glass | Changes | Under Pressure | Sunday | Ashes To Ashes | "Heroes" | Slip Away | Let's Dance | Ziggy Stardust | Loving The Alien | China Girl | White Light/White Heat | The Motel | 5.15 The Angels Have Gone | The Jean Genie | Fashion | All The Young Dudes | I've Been Waiting For You | Sound And Vision | Be My Wife | Always Crashing In The Same Car | Five Years | Life On Mars? | Starman | Panic In Detroit | Blue Jean | Quicksand | The Supermen | Station To Station | The Bewlay Brothers | Queen Bitch | Diamond Dogs | Liza Jane

2002년 여름 'Area: 2' 투어 도중, 보위는 저널리스트 딘 쿠이퍼스에게 더 이상 솔로 투어를 하지 않을 가능성에 대해 고심하고 있다는 이야기를 흘렸다. 이것이 한가한 공상이었는지, 대형 출연진을 내세우는 페스티벌 문화와의 일시적인 연대선언이었는지, 혹은 고의적인 장난의 일환이었는지는 불확실하지만, 연말에 이르러 이야기가 크게 달라졌다는 점에는 의심의 여지가 없다. 2002년 10월의 이정표와 같았던 해머스미스 공연과 뒤이은 '뉴욕 마라톤' 공연들은 투어에 대한 보위의 욕구를 충전시켰고, 이는 'Earthling' 시기에 그가 보였던 의욕마저 넘어서는 수준이었다. "저는 우리가 무대에서 어떻게 보이고 들렸는지에 대해, 그리고 우리가 곡을 해석한 방식에 대해 아주, 아주 만족했습니다." 그는 2003년 'Heathen' 투어에 대해 이렇게 이야기했다. "이번 해에 정말로 다시 무대로 돌아가고 싶어요. 그래서 이 밴드를 대변할 수 있는 앨범 작업에 대한 동기 부여가 충분히 되어 있는 상태입니다." 그 결과는, 라이브 공연에서의 잠재력이라는 특정한 목적으로 만들어지고 레코딩된 《Reality》 앨범뿐 아니라, 뒤따르는 투어의 놀라운 규모로도 반영될 것이었다. 처음에는 1990년대 중반 이후 보위의 가장 거대한 투어로 홍보된 'A Reality Tour'는 곧 그와 같은 비교들을 모두 퇴색시켰다. 이 투어는 'Sound+Vision', 'Glass Spider', 'Serious Moonlight'를 능가하는, 공연 일수로만 따지면 그의 경력 사상 가장 긴 투어가 될 예정이었다.

2003년 6월 16일에 공식적으로 발표된 이 새로운 쇼는 'A Reality Tour'로 이름 붙여졌는데, 부정관사 'a'를 사용한 것은 '현실(reality)'에 대한 절대적인 정의는 있을 수 없다는 생각을 강조하는 것이었다. "작년의 공연은 엄청나게 멋졌고 관객들의 호응이 정말 좋았어요." 보위는 『빌보드』에 이렇게 말했다. "내 밴드는 지금 최고의 수준에 올라 있고, 우리 작업의 라이브 측면에 자신감을 갖고 있는데 올해 투어를 하지 않는 건 바보 같은 일일 겁니다." 초기 티켓 판매 실적은 대단히 훌륭했다(더블린에서의 하룻밤은 5분 만에 매진되었다). 그에 따라 파리, 더블린, 버밍엄, 런던 등을 포함한 많은 유럽 콘서트에는 이틀 차 공연이 신속하게 추가되었다. 보

위는 이번에도 혁신적인 기질을 발휘해, 보위넷 이용을 활성화하기 위해 설계된, '버추얼 티켓'이라는 최신 전략을 내놨다. 'A Reality Tour'에 판매되는 모든 티켓에는 액세스 코드가 들어 있었고 티켓을 가진 사람들은 이 코드를 통해 독점적인 오디오와 비디오 클립들을 제공받으며 온라인으로 투어를 좇아갈 수 있게 됐다.

리허설은 2003년 7월에 뉴욕에서 시작됐다. 밴드 구성은 'Heathen' 투어 때와 거의 동일했지만 마크 플라티만 없었다. 그는 《Reality》 세션을 마지막으로 밴드를 떠났고, 이후 로비 윌리엄스의 'Weekends Of Mass Destruction' 투어의 음악 감독을 맡고 그의 매진된 넵워스 콘서트에서 연주하는 등의 활동을 이어갔다. 대신 게리 레너드가 밴드의 리더로 승격됐다. "이 앨범의 노래들은 라이브로 연주할 때 환상적이에요." 보위는 이렇게 말하며 즐거워했다. "곡이 어떻게 느껴지는지에 대해 아주 들떠 있는 상태예요. 우리가 리허설을 시작했을 때 처음 깨달았던 것이 뭐냐면, 이 곡들이 진짜로 멋진 무대용 곡이 되리라는 것이었죠."

8월 19일에는 첫 번째 라이브 일정이 잡혔는데, 이전에 영화관으로 쓰였던 뉴욕 북부 포킵시의 500석 규모 찬스 시어터에서 보위넷 멤버들을 대상으로 조용히 진행된 시범 공연이었다. 이 짧은 공연은 투어가 선사할 즐거움에 대한 감질나는 맛보기를 제공했다. 《Reality》 앨범의 여섯 곡과 《Heathen》의 몇 곡에 더해, 세트리스트에는 〈Fantastic Voyage〉의 라이브 데뷔, 1976년 이후 보위 공연에서 처음이었던 〈Sister Midnight〉의 깜짝 부활, 그리고 오랫동안 들을 수 없던 한 쌍의 《Ziggy Stardust》 곡들 〈Hang On To Yourself〉와 〈Suffragette City〉가 포함됐다. 〈Modern Love〉도 오랜만에 들을 수 있었는데, 보위의 'Sound+Vision' 이후 레퍼토리를 볼 때 《Let's Dance》의 세 히트곡 중 마지막으로 되돌아온 것이었다.

9월에는 《Reality》의 발매일이 다가오면서 투어의 사전 홍보 절차도 작동에 돌입했다. 9월 1일에 보위는 독일 라디오 방송국 EINS에 출연해, 그가 좋아하는 레코드를 한 시간 분량으로 선곡했다. 한편 9월 4일에 그는 프랑스 2 채널을 위해 두 시간짜리 TV 특집 방송을 녹화했다. 인터뷰와 함께 일곱 곡짜리 공연이 포함되었는데, 블러의 데이먼 알반과의 〈Fashion〉 듀엣 무대가 그중 하나였다. 보위는 2003년에 블러 전반과 특히 그들의 근작 《Think Tank》를 이미 여러 번 칭찬한 바 있었

다. 데이비드는 7월 리허설 도중에 밴드 멤버들과 함께 뉴욕의 해머스타인 볼룸에서 열린 블러의 공연을 관람하기까지 했다. 그리고 그는 그들이 어떻게 "다음 날 스튜디오로 돌아와 우리가 연주하는 모든 것에 〈Song 2〉를 적용하려고 했는지"에 대해 이야기를 늘어놓았다. 이는 'A Reality Tour' 도중 여러 번 다시 언급되는 반복적인 농담이 되었다. 프랑스 2 채널 공연의 다른 게스트로는 프랑스 아티스트 에르와 프랑수아즈 아르디(보위의 앨범 중 《1.Outside》를 제일 좋아한다고 밝혀 보위를 기쁘게 했다)가 있었다. 모비와 믹 록 그리고 댄디 워홀스는 위성 중계로 힘을 보탰는데, 그들은 다시 한 번 보위의 투어를 서포트할 준비를 하고 있었다. 2002년에 함께 무대에 선 이후 데이비드는 계속해서 댄디 워홀스에 대한 지지를 표명해왔다. 그들의 2003년 5월 앨범 《Welcome To The Monkey House》에는 토니 비스콘티가 공동 프로듀서로, 나일 로저스가 게스트 뮤지션 중 하나로 참여했다. "우리는 그 앨범을 일종의 '보위 모음집'을 만드는 것처럼 접근했죠." 기타리스트 피트 홀름스트룀은 앨범의 녹음 과정에 대해 후일 이렇게 이야기했다. 한 트랙, 〈I Am A Scientist〉는 〈Fashion〉의 샘플을 사용했고, 드러머 브렌트 드보어는 〈I Am Sound〉가 〈Ashes To Ashes〉에 큰 영향을 받았음을 고백했다. "(〈I Am Sound〉는) 멋진, 맥동하는 베이스라인을 갖고 있죠. 보위는 그걸 듣자 바로 '저거 내 건데!' 이러더군요." 심지어 보위는 앨범의 티렉스 스타일의 노래 〈Hit Rock Bottom〉에서 색소폰을 연주하고 싶다는 의사를 표했지만, 본인의 2002년 투어 스케줄로 인해 어려워졌다. 댄디 워홀스가 'A Reality Tour' 초기 유럽 투어에서 서포트 공연을 한 이후, 그들의 빈자리는 첫 미국 투어에서는 메이시 그레이가, 태평양 연안 국가들에서는 많은 로컬 아티스트가, 2004년 봄 미국 복귀 투어에서는 폴리포닉 스프리와 스테레오포닉스가 채우게 된다.

가장 큰 규모의 투어 사전 홍보 행사는 9월 8일에 있었는데, 밴드는 런던 리버사이드 스튜디오에서 보위넷 멤버들과 유명인사들로 이루어진 친밀한 관객 앞에서 무대를 가졌다. 이 행사는 앨범과 투어 모두를 홍보하기 위해 특이할 정도로 대규모로 홍보되었다. '세계 최초의 라이브 인터랙티브 음악 이벤트'라는 별칭이 붙은 이 공연은 브라질, 이탈리아, 독일, 스웨덴, 폴란드, 덴마크, 프랑스, 노르웨이, 캐나다, 호주, 미국, 영국 등 전 세계 22개국 86개 극장에서 라이브로 상영되었고, 총 5만 명에

달하는 사람들이 시청했다. 아시아, 일본, 호주에서는 다음 날에 상영됐고, 미국, 캐나다, 남아메리카에서는 일주일 뒤인 9월 15일에 극장에 걸렸다. 록 콘서트가 라이브로 영화관에 배급된 것이 사실 처음은 아니었다(일례로 콘은 2002년 미국 전역에서 비슷한 행사를 가졌다). 그러나 이제껏 시도된 것 중 가장 거대하고 정교해서 5.1 서라운드 음향으로는 처음 진행된 것이었으며, 참여한 극장들과의 '인터랙티브' 요소들도 자랑할 만했다.

위성 연결에 앞서 보위는 런던 리버사이드 스튜디오 관객들을 위해 〈A New Career In A New Town〉, 그리고 블러의 〈Song 2〉와 링크 레이의 〈Rumble〉의 몇 소절로 구성된 사전 공연을 선사했다. 콘서트가 전 세계 영화관으로 생중계되자, 밴드는 《Reality》 앨범 전체를 활기차게 연주하기 시작했다. 토니 비스콘티는 리버사이드에서 공연을 DTS 5.1 사운드로 믹스하는 일에 동참하고 있었는데, 공연을 수신한 영화관 기술자들 모두가 이 과제를 잘 처리하지는 못한 듯했고, 소수는 리드 싱어의 오디오 입력을 빼놓고 공연을 상영하기 시작했다. "일부 영화관 관객들이 데이비드의 목소리를 깨끗하게, 혹은 어떤 경우엔 전혀 듣지 못했다는 소식을 접하고 나는 크게 낙담했다." 비스콘티는 다음 날 이렇게 이야기했다. "우리가 내내 5.1 서라운드 음향으로 모니터링하고 있었으므로, 레코딩 트럭 안에서 듣는 소리는 훌륭했다고 확언할 수 있다." 《Reality》의 공연 이후, 조너선 로스의 진행으로 Q&A 세션이 이어졌다. 미리 선정된 영화관의 관객들이 위성 중계를 통해 데이비드에게 질문을 던졌다. 일부 기술적인 문제들이 있었지만, 이 행사는 대성공으로 간주되었고, 그날의 공연은 여섯 곡의 고전과 〈New Killer Star〉의 최후 재연으로 구성된 앙코르로 마무리됐다. 중심이 되는 《Reality》 부분은 후일 2003년 11월에 발매된 소위 '투어 에디션' 앨범의 보너스 DVD에 포함됐다.

투어 사전 홍보 절차는 BBC1 「Friday Night With Jonathan Ross」로의 답례 방문으로 이어졌는데, 9월 11일에 녹화되고 다음 날 방송되었다. 밴드는 〈New Killer Star〉, 〈Modern Love〉, 〈Never Get Old〉를 연주했지만 앞의 두 곡만 방송을 탔다. 9월 18일에 보위는 NBC의 「The Today Show」에서 방영된 2003 토요타 여름 콘서트 시리즈를 위해 록펠러 플라자에서 위 세 곡을 똑같이 연주했다. 한편 그 하루 전날에는 「Last Call With Carson Daly」를 위해 〈New Killer Star〉,

〈Never Get Old〉, 〈Hang On To Yourself〉를 녹화했다. 〈New Killer Star〉는 9월 22일 CBS의 「The Late Show With David Letterman」에 등장했다. 다음 날 데이비드와 밴드는 AOL 온라인을 위해 다섯 곡짜리 세션을 녹화했다. 10월 10일부터 일주일 동안 AOL 광대역 서비스 구독자들은 〈New Killer Star〉, 〈I'm Afraid Of Americans〉, 〈Rebel Rebel〉, 〈Days〉 그리고 〈Fall Dog Bombs The Moon〉의 색다른 어쿠스틱 공연에 독점적으로 접속할 수 있었다. 이후에 이 곡들은 AOL 뮤직을 통해 한 번에 하나씩 6개월에 걸쳐 공개되었고, 〈New Killer Star〉는 나중에 아이튠즈에서 판매되었다.

폭넓은 홍보 활동과 TV 출연에 뒤이어, 밴드는 9월 말에 브뤼셀로 이동해 프로덕션 리허설 마지막 주간을 투어 무대 세트 위에서 진행했다. 이 무대 세트는 디자이너 테레즈 디프레즈와 비주얼 디렉터 로라 프랭크와의 협업으로 보위가 구상한 것이었다. "연극적인 공연을 하고 싶은 열망은 정말 별로 없습니다. 큰 무대 세트와 코끼리나 불꽃놀이나 그런 것들 말이죠." 그는 2003년에 이렇게 말했다. "물론, 그게 제가 제 말을 어기지 않겠다는 뜻은 아니죠. 그게 제가 여러분을 위해 하는 일의 본질이니까요. 저를 흥미롭게 만드는 요인 중 하나는 제가 당신들에게 거짓말을 한다는 거죠!" 한 해 전 그는 『빌보드』에서 "나는 1980년대 당시 투어에 상당히 싫증이 났다"라고 이야기하며, 'Serious Moonlight'나 'Glass Spider'와 같은 공연들을 "거대하고 통제하기 힘든", "너무, 너무 어려운 일"로 묘사했다. 그러나 코펜하겐에서 10월 7일에 개막한 투어는 'Sound+Vision' 이후로 시선을 사로잡으려는 시도들이 가장 많은 것으로 드러났고, 어떤 측면에서는 더 연극적이기까지 했다. 무대는 거대한 LED 스크린이 만드는 배경이 지배하고 있었는데, 스크린은 무대 높이에서 몇 피트 정도 위에 달려 있었고, 그 아래에는 솟아 있는 캣워크가 무대를 가로로 횡단하고 있었다. 한편 캣워크 양 끝에서 튀어나오는 두 개의 플랫폼은 공연이 이뤄지는 곳의 양편에서 관객 쪽으로 뻗어 나가 있었다. 후면 캣워크에는 무대로 내려오는 계단이 달려 있었고, 양쪽 플랫폼 위에는 하얗게 표백된 거대한 나뭇가지들의 묶음이 우아하게 매달려 있었다. 다운스테이지 상부 높은 곳에는 또 다른 LED 스크린의 띠가 깎인 반원을 크게 그리며 모여 있었는데, 무대 위의 행동을 각 공연장 안의 가장 먼 곳까지 전달하는 역할을 했다.

개막 공연의 카운트다운은 녹음된 공연 전 음악이 《Reality》의 보너스 트랙 〈Queen Of All The Tarts (Overture)〉로 넘어가며 시작되었고, 뒤이어 블루지한 연주가 나오며 조명이 서서히 어두워졌다. 25초 정도 지난 뒤 음악은 점차 소멸해 멈췄고, 앰프로 증폭된 보위의 목소리만이 들리게 됐다. "아니, 계속하자. 그거 좋았다고. 게리, 다시 시작해!" 관중들은 자연스레 열광했고, 음악이 다시 연주되기 시작하면서 조명은 완전히 깜깜해졌다. 거대한 스크린들은 형형색색의 만화로 그려진 밴드의 리허설을 보여주기 시작했는데, 보위가 맨 앞에서 하모니카를 연주하고 있었다. 《Reality》 패키지의 '만화 대 현실'에 관한 이미지를 환기하듯, 이 만화 이미지들이 벗겨지며 사라지자 실제 밴드가 리허설을 하는 영상이 나타났다. 이후 뉴욕의 거리와 마천루들을 담은 숏들이 지구가 회전하고 있는 모습으로 연결되는 영상이 이어졌다. 그때 뮤지션들이 뒤쪽의 캣워크에서 한 명씩 등장하기 시작했다. 계단을 내려오는 동안 그들의 실루엣이 프로젝션에 투사되었다(이는 어떤 이들에게는 쉽지 않은 일이었다. 11월 영국의 『미러』는 게일 앤 도시의 투어 일기를 게재했는데, 그녀가 높은 단 위에서 현기증을 느꼈다는 고백이 실려 있었다). 보위는 마지막에 등장했고, 모든 시선이 화면에 쏠린 틈을 타 어둠 속에서 비밀리에 무대 중앙에 자리를 잡았다. 그는 〈New Killer Star〉의 첫 소절이 연주되면 화려한 스포트라이트를 받으며 처음으로 노출될 것이었는데, 그때의 충격 효과를 보장하기 위한 전략이었다. 이는 보위의 역대 무대 입장 중 가장 연극적으로 효과적이었다. 단계별 전략은 'Glass Spider'의 정교한 도입부를 연상시키면서도 그것의 과장된 걸치레는 효과적으로 피하고 있었다.

투어 이전에 보여줬던 것과 마찬가지로, 보위는 편하지만 곧바로 알아볼 수 있는 'A Reality Tour'의 비주얼을 고수했다. 2002년 공연의 반짝이는 정장과 실크 셔츠 대신, 마구 섞인 포스트-펑크의 시크함을 표현하기 위해 의도적으로 섞어 매치한 의상-해진 블랙진, 야구 부츠와 펌프스, 딱 맞는 티셔츠와 조끼, 네커치프와 스카프-들이 사용됐다. 데님 자켓과 낡은 연미복도 걸치지만 보통 첫 몇 곡이 지나면 벗어던졌다.

물론 조명과 스크린 효과로 인해 공연은 웅장하게 느껴졌고 연극적인 효과도 보장됐지만, 개별 곡의 연출은 대단히 단순했다. 보위는 대부분의 곡을 무대 중심에 서서 노래하는 직설적인 방식으로 공연했다. 안무가 들어

간 몇몇 순간들도 있기는 했다. 〈Hallo Spaceboy〉의 격한 무대에서 그는 사이키델릭한 빛의 파동이 감싸는 뒤편 캣워크 위를 뛰어갔고, 무대 왼쪽 플랫폼으로 진출해 관객의 위쪽으로 다가가더니, 무릎을 꿇고 관객에게 애원하듯 손을 뻗었다. 투어 초반부의 많은 공연에서 첫 앙코르 곡으로 연주된 〈Bring Me The Disco King〉에서 그는 마이크 가슨의 피아노 옆 캣워크 위에 앉아 있다가, 무대 오른쪽의 플랫폼으로 살금살금 걸어갔고, 걸려 있는 나뭇가지들을 지나 마침내 관객들 가까이 다가갔다.

〈Sunday〉와 〈Reality〉를 포함한 많은 무대에서, 거대한 스크린의 움직이는 추상적인 소용돌이와 패턴은 무대 카메라로 중계되는 밴드의 라이브 영상과 섞여 나왔다. 라이브 영상이 나오지 않을 때는 사전 제작된 영상이 사용됐다. 〈The Motel〉을 연주할 때는 미국 교외를 담은 히치콕적인 이미지가 서서히 변해가다가 노래가 클라이맥스로 도달할 때 불꽃과 폭발에 자리를 내주었다. 〈The Loneliest Guy〉에서는 겨울 숲속 나무 사이를 미끄러지듯 나아가는 슬픔에 잠긴 보위의 얼굴이 등장했다. 아마도 가장 눈에 띄는 것은 〈I'm Afraid Of Americans〉였을 텐데, 불온한 에너지로 가득한 애니메이션이 사용됐다. 커플 한 쌍이 춤을 추다가, 폭력을 행사하다가, 섹스를 하다가를 반복하며 육체적 교감을 나누었다. 한편 그들의 주위를 (큰 차, 코카콜라 병, 그리고 수상쩍도록 친숙하게 생긴 쥐 캐릭터와 같은) 미국 자본주의의 이미지들이 둘러싸서 흔들리고, 진동하고 또 거칠게 회전하고 있었다.

가장 멋진 순간은 〈Slip Away〉였다. 무대는 「The Uncle Floyd Show」의 우기와 엉클 플로이드의 클립 영상이 스크린에 투사되며 시작되었고, 코러스에는 '튕기는 볼을 따라 부르기'를 하는 순간이 있었는데, 별들을 배경으로 스크롤되어 올라가는 가사들 위로 우기의 머리가 공처럼 튕겨 다니며, 관중들의 따라 부르기를 유도했다(코펜하겐에서의 첫날 공연에서는 〈Slip Away〉 도중 일시적인 스피커 문제가 발생했다. 다른 곡 도중이었다면 재앙이었겠지만, 사운드가 회복될 때까지 계속 관중들이 노래를 따라 불렀기 때문에 전화위복으로 작용했다). 〈Sunday〉는 종종 메인 세트리스트 도중에 끼어들곤 했는데, 얼 슬릭이 긴 기타 솔로를 보태는 동안 데이비드는 무대를 잠깐 떠나 짧은 휴식을 취하고 셔츠를 갈아입었다. 〈Heathen (The Rays)〉는 초기의 많은

공연에서 메인 세트리스트를 마무리하는 곡이었는데, 이전 투어에서 데이비드와 게일 앤 도시가 완성한, 무대를 퇴장하는 '맹인' 안무가 재연됐다. 후반 공연들에서 이 노래는 종종 세트리스트의 다른 위치로 옮겨지고, 〈"Heroes"〉가 메인 섹션의 좀 더 보편적인 폐막곡으로 사용됐다.

보위가 무대 위에서 느끼는 편안함과 자신감은 공연의 시작부터 손에 잡힐 듯 뚜렷하게 느껴졌다. 비디오나 조명 효과들도 물론 인상적이었지만, 무대의 진정한 연극성은 이 스타 자신 안에서 찾을 수 있었다. "자신감을 얻을수록, 무대에서 사용하는 것들은 점점 줄어듭니다." 보위는 2003년에 이렇게 설명했다. "요즘 저는 그냥 슈트를 걸칠 뿐입니다. 그거면 충분해요. 그게 제 연극성의 전부이고, 그게 즐겁습니다. 특히나 노래를 해석하는 사람으로서 즐거워요. 정말이에요. 나이를 먹으면서 제게 용기를 주는 것은, 제 곡 쓰기가 상승세에 있다는 것을 느끼고 확인하는 일입니다. 곡들에 힘이 있다고 느끼고, 진짜 울림이 있는데, 그 점이 과거에 빠져들고 옛날 노래도 공연할 수 있도록 자신감을 줍니다. 90년대 초에는 그런 걸 정말 피하려고 했죠. 그 당시에 제가 쓰는 곡들에 대해서 완전한 자신감이 없었고, 그 곡들이 옛날 곡들에 대응할 만할지 알 수가 없었기 때문이죠. 그래서, 곡 쓰는 사람으로서 다시 자립하고, 내가 자초한 일이긴 해도 너무 많은 비교의식을 느끼지는 않도록, 말하자면 판을 한 번 정리했던 거죠. 하지만 지금은 과거의 무엇이든 가져와서 지금 하고 있는 것 옆에 가져다 놓고, '오, 이러면 진짜 멋지게 시간을 가로지르는 공연이 되겠는데' 이렇게 생각할 수 있어요. 이제 어떤 시기에나 빠져들 수 있고, 모든 곡이 그 옆에 놓인 곡만큼이나 강하다고 느껴요."

보위가 더 이상 그 자신의 백 카탈로그를 겁내지 않는다는 것은 'A Reality Tour'의 세트리스트가 명백히 증명하고 있었다. 이번 세트리스트는 대중적인 넘버들에 대한 과거 데이비드의 방어적인 입장을 누그러뜨리는 'Heathen' 투어의 방침을 따르는 한편 'Outside' 투어의 '노히트곡' 원칙과 'Sound+Vision' 투어의 뻔한 명곡 패키지의 대립 사이에서 행복한 중간 지점을 찾아냈다. 그 결과로 등장한 레퍼토리는 보위의 최근 작업을 적절하고 정당하게 조명하지만, 동시에 고전 곡들에 대해 립서비스를 넉넉히 넘어서는 관심을 표하는 것이었다. 또 심지어 잘 알려지지 않은 보석들까지 되

살리고 있었다. 가벼운 마음으로 콘서트에 들르는 사람들과 골수팬들 모두를 용케 만족시킨 것이다. 〈The Motel〉과 〈The Loneliest Guy〉의 오싹한 공기는, 이제 〈Rebel Rebel〉 정도의 주류 인기곡들, 넘쳐나는 《Ziggy Stardust》 수록곡들, 그리고 심지어 《Let's Dance》의 세 싱글과도 어깨를 비비게 됐다(사전 TV 출연 당시 자주 선곡됐던 〈Modern Love〉는, 단 두 번의 공연 이후 투어에서 사라졌고, 2004년 4월 토론토 공연 전까지 다시 등장하지 않기는 했다).

가장 흥미로운 선곡들은 충실한 팬들을 기쁘게 하는 것뿐 아니라 기분 좋게 전복적인 의제를 제안하는 듯했다. 《Heathen》 선곡 대부분의 암울한 비관과, 〈Fall Dog Bombs The Moon〉의 은폐된 정치적 분노 옆에 놓인 것은 일련의 리바이벌 곡들이었다. 이 곡들은 서로 합쳐지며 이라크 전쟁이 진행 중이던 투어 당시 세계의 불행한 정세에 관한 의도된 입장을 내놓고 있었다. 우선 처음으로 라이브로 연주되는 1979년의 반전 우화 〈Fantastic Voyage〉가 있었고, 섬세한 어쿠스틱으로 재작업된 〈Loving The Alien〉은 소통 그리고 서로 다른 믿음 사이의 관용을 애걸하는 노래의 암시적인 메시지를 들추어냈다. 2003년 11월 조지 W. 부시의 영국 비공개 국빈 방문이 있던 주에, 보위는 특히나 맹렬한 버전의 〈I'm Afraid Of Americans〉를 "이번 주 우리를 찾아온 손님"에게 바친다고 말했다. 버밍엄 NEC의 관객들은 환호로 호응했다.

투어 전의 인터뷰들에서 데이비드는 밴드가 50곡의 다른 곡들을 리허설했기 때문에, 시간이 지나면 세트리스트를 과감하게 변화시키고, 한 번 이상 공연하는 곳에서는 다른 모습을 선보일 수 있을 것이라고 말했다. 그 말은 지켜졌다. 각 공연의 평균 곡수는 25-26곡이었는데, 2004년 초에 밴드는 이미 50곡이 넘는 넘버들을 공연한 뒤였다. 또 이전 몇 년간의 레퍼토리가 초기에 다양했다가 점점 예측 가능한 구성으로 축소되는 경향을 보였던 반면, 'A Reality Tour'에서의 보위는 어떤 곡들을 몇 주간 없앴다가 예상치 못하게 복귀시키고, 놀랄 만한 새 선곡을 추가하고, 앙코르를 메인 세트로 옮기거나 그 반대로 하는 등 투어 내내 레퍼토리에 이리저리 변화를 주고 있었다. 매일 밤의 세트리스트는 사운드 체크 때 확실해졌지만, 보위가 공연 도중에도 갑자기 변화를 줄 수 있을 만큼 밴드는 능숙했다. "제가 중간에 곡을 끼워 넣을 수 있도록 세트리스트에 여백을 남겨두

었습니다." 그는 설명했다. "관객들이 어떻게 반응하는 지에 따라서요." 이는 종종 앙코르에 변화가 있던 것을 제외하면 공연 몇 달 전에 레퍼토리가 미리 정해졌던 'Glass Spider'나 'Sound+Vision' 당시와 완전히 달라진 점이었다.

이런 구성은 관객들을 즐겁게 했을 뿐 아니라, 보위 자신이 투어에 지루함을 느끼게 되던 고질적인 문제를 해결하는 데에도 기여했다. "보세요. 어떤 노래들은 물론 좋지만, 계속 반복적으로 연주하기에는 노래 안에 그만한 게 없을 때가 있어요." 그는 한 인터뷰에서 이렇게 말했다. "그럼 그냥 따라 부르는 시간이 될 뿐이고, 뮤지션으로서의 우리는 별로 재미가 없어지죠. 〈Starman〉이 그래요. 그건 좋은 노래고, 가끔은 연주하겠지만, 매일 밤마다 공연하기에는, 그게 기량을 발휘할 만한 곡은 아니에요. 그런 곡만 갖고 공연을 채울 순 없어요. 정신이 나가버릴 테니까요. 노래방 기계가 되는 거죠. 〈The Motel〉이나 〈5.15 The Angels Have Gone〉 같은 노래를 할 수 있다는 건 정말 좋은 일이에요. 그런 곡들이 공연자이자 연주자로서 저에게 도전의 대상이 되거든요."

중요성이 큰 오프닝 넘버조차 종종 실험의 대상이 되곤 했다. 첫 일곱 번의 공연에서는 〈New Killer Star〉가 무대를 열었다. 그러나 프랑크푸르트에서 이 곡은 두 번째로 강등되었고 〈The Jean Genie〉가 오프닝 자리를 대신했다("그게 예상치 못하게 훌륭한 공연을 이끌어내는 촉매제로 작용했다." 게일 앤 도시는 『미러』에 기고한 투어 일지에 이렇게 썼다). 밀라노부터는 〈Rebel Rebel〉이 주로 개막곡으로 쓰였고 투어 끝까지 유지됐지만, 여전히 조정할 여유는 남아 있었다. 특이하게도 암네빌 공연은 〈The Loneliest Guy〉와 〈Days〉로 시작해서 곧 익숙한 연주 순서로 돌아왔고, 라스베이거스에서의 한 공연은 〈Hang On To Yourself〉로 출발했다. 반면, 공연의 마지막 노래는 투어 내내 〈Ziggy Stardust〉로 고정되었다. 마지막 코드를 연주할 때 스크린에는 "BOWIE"라고 적힌 거대한 글씨가 번쩍였다.

〈Sister Midnight〉은 불규칙적으로 공연됐다. 포킵시에서의 시범 공연에 등장한 후 뮌헨 공연 전까지는 다시 들을 수 없었고, 그 뒤에도 가끔만 들을 수 있었다. 《Reality》 앨범의 곡 중 〈Try Some, But Some〉은 여덟 개의 공연에서만 무대에 올랐다. 대조적으로 〈New Killer Star〉는 모든 공연에 포함되었다. 뒤늦게 추가된 가장 흥미로운 곡 중 하나는 〈Five Years〉였다. 이 곡은

베를린 막스 쉬멜링 체육관에서의 엄청나게 긴 공연의 마지막 부분에 등장했고, 점점 더 '지기'에 점령당하던 앙코르에서 강력한 경쟁자로 살아남았다. 이 곡은 스털링 캠벨로 인해 추가된 것이었다. 며칠 전 비엔나의 사운드 체크에서 캠벨이 이 곡의 도입부 드럼 비트를 무심코 연주했는데 그걸 들은 데이비드가 무려 25년 만에 다시 공연하기로 마음먹은 것이었다.

레퍼토리에 대한 유동적인 접근은 의심의 여지 없이 성공적이었다. "투어를 즐기고 있습니다." 보위는 2004년 2월 호주의 인터뷰에서 이렇게 말했다. "시작한 지 다섯 달인데 조금도 지루하지 않아요. 그냥 아주 좋은 시간만 보내고 있습니다. 관객들이 보여주시는 반응에 미루어 보건대, 올바른 선택을 했다 싶습니다. 새롭거나 유명하지 않은 노래들로 어디까지 밀어붙일 수 있는지, 그리고 그 노래들과 모두가 아는 노래들 사이에서 어느 만큼 균형을 맞춰야 하는지를 꽤 정확히 맞춘 것 같아요." 계속 변화하는 세트리스트에 더해, 데이비드는 늘 그랬듯 곡과 곡 사이에서 장난스러운 모습을 보여주었다. 블러의 〈Song 2〉가 불쑥불쑥 튀어나오거나 링크 레이의 〈Rumble〉이 가끔 연주된 것 외에도, 공연은 다른 예상치 못한 곡들을 막간에 사용하곤 했다. 비엔나에서 데이비드는 프랭크 자파의 〈It Can't Happen Here〉의 한 소절을 불렀고, 다른 몇 번의 공연에서 그는 〈Slip Away〉 이후에 잠깐 자신의 스타일로 폰으로 〈Space Oddity〉를 연주함으로써 관객들을 놀려먹기도 했다. 계획에 없이 건드린 다양한 노래들로는 〈Golden Years〉, 〈Win〉, 〈Do You Know The Way To San José?〉, 〈YMCA〉, 〈Get It On〉, 〈Here Comes The Sun〉, 〈A Hard Day's Night〉, 그리고 심지어 〈Puppet On A String〉도 있었다. 10월 31일 퀼른에서 데이비드는 영화 「새」의 장면들을 곡과 곡 사이에 연기함으로써 핼러윈을 기념했는데, 캐서린 러셀과 게일 앤 도시가 그 히치콕 영화에서 어린이들이 부르는 으스스한 노래를 했다. "내 생각엔 「새」를 아주 좋아하는 사람이어야 이해할 수 있었을 것 같다." 도시는 일기에 이렇게 썼다. "관객들은 알아듣지 못했다."

'A Reality Tour'의 스케줄은 보위 나이의 절반인 사람에게도 고행으로 받아들여졌겠지만, 그는 어느 때보다 몸 상태가 좋았다. 그는 주기적으로 복싱 링에 올라 스파링을 했으며 투어에 개인 트레이너를 동행했다. "저는 꽤 엄격한 사람입니다." 그는 2003년에 말했다.

"일을 대충 하려고 들지는 않아요. 그리고 투어 전에 적정 수준으로 몸을 단련한 것이 상당한 보상으로 돌아오는 게 느껴지네요. 제 말은, 56살이 되면 투어를 하는 게 스물 몇 살 때처럼 쉽지가 않거든요." 보위가 신체적으로 건강하다는 것은 무대 위에 몸을 내던지는 격한 몸놀림뿐 아니라, 멋진 목 상태에서도 잘 드러났다. 투어 스케줄에는 그의 가정생활을 위한 타협사항도 있었는데, 이만과 렉시가 몇몇 투어를 따라다니게 되었기 때문이다. "우리는 일하는 곳들 근처에다가 집을 구해놓는 쪽으로 하려고 합니다." 데이비드는 이렇게 이야기했다. "그리고 제가 매일 밤마다 비행기를 타고 거기로 가는 거죠."

10월 15일, 보위가 로테르담에서 공연하고 있는 동안, 로열 앨버트 홀에서 열린 '패션 록스 포 더 프린스 트러스트'라 이름 붙여진 행사에서 그의 사전 녹화된 라이브 퍼포먼스가 상영됐다. '사상 최대 규모의 패션-음악 퍼포먼스'로 알려진 이 행사는, 프린스 트러스트에 의해 자선 목적으로 열린 것이었다. 다양한 밴드와 가수들의 라이브 무대와 함께, 수많은 세계적 디자이너들이 그들의 F/W 컬렉션 제품을 내놓았다. 앨버트 홀에서 공연을 펼친 가수로는 로비 윌리엄스, 브라이언 페리, 엘튼 존이 있었고, 보위의 (당연한 선곡인) 〈Fashion〉은 피날레 동안 무대 뒤 거대한 스크린으로 상영됐다. 이 쇼는 10월 19일 채널 4를 통해 방영됐지만, 보위의 참여분은 엔딩 크레딧과 편집된 하이라이트 영상으로 상당 부분 가려졌다. 10월 17일에 데이비드는 독일 TV의 「Die Harald Schmidt Show」에 출연해 〈Never Get Old〉와 〈New Killer Star〉를 불렀다. 또 유럽 투어 도중에 데이비드와 이만은 시간을 내어 타미 힐피거 화보를 촬영했다. 암스테르담의 암스텔호텔에서 촬영된 이 사진들은 브랜드의 2004년 봄 캠페인 동안 폭넓게 사용되었다.

유럽 투어에서 엄청나게 긴 공연들을 거친 데이비드의 목소리는 11월 중순부터 악화되기 시작했다. 목의 컨디션 문제로 니스 공연은 예외적으로 20곡 길이로 단축됐다. 데이비드의 증상이 후두염 때문이라는 공식적인 진단이 있자, 11월 12일에 예정됐던 툴루즈 공연은 취소되었는데, 그와 같은 일은 보위의 라이브 경력에서 딱 두 번 있었던 일이다(첫 번째는 2000년 6월 보위넷 공연 취소 사건이었다). 다행히도 그는 이틀 뒤 마르세유에서는 회복했고, 심지어 목에 반항하려는 듯 악명 높게 어려운 〈Life On Mars?〉를 처음으로 레퍼토리에 집어넣었다. 늘 그랬듯 그 곡은 열광적인 호응을 받았고, 이후 세트리스트에서 한 축을 차지하게 된다.

11월 20일 버밍엄 공연에서 데이비드는 〈Under Pressure〉 이후 즉흥적으로 게일 앤 도시에게 '생일 축하 노래'를 불러주었다. 2회의 더블린 공연 중 두 번째 날에는 35곡이라는 어마어마한 수의 음악이 연주됨으로써 투어의 기록을 경신했다. 더블린 공연 전체는 《A Reality Tour》 앨범과 DVD를 위해 녹음, 녹화되었다. 〈Starman〉은 웸블리 경기장에서의 2회 공연 중 두 번째 날에 세트리스트에 추가됐다. 웸블리에서의 공연을 보러 온 스타들로는 폴 머튼, 에디 이자드, 필 만자네라, 브라이언 이노, 잭 디, 비벌리 나이트, 리키 저베이스가 있었다. 리키 저베이스의 수상작 코미디 시트콤 「오피스」는 '리얼리티 TV'에 대한 관념에 딴지를 걸어왔는데, 그 방식이 보위 본인의 관심사와도 다르지 않았다("저는 수많은 미국인에게 그 쇼를 영업해왔습니다." 데이비드는 2003년에 말했다. "그들은 그걸 곧바로 이해하지 못 하더군요. 이게 '리얼리티' 프로그램 같은 건지 뭔지 확신을 못 하더라고요. 하지만 한 번만 이해를 하면 됩니다. 우리 밴드는 이제 전부 다 그 쇼를 아주 좋아합니다."). 11월 25일, 보위넷의 공연 뒤풀이 파티에서 《Heathen》 앨범을 함께한 보위의 협업자 크리스틴 영이 팬들을 앞에 두고 라이브 공연을 선보였다. 사운드보드는 토니 비스콘티가 관장했는데, 그는 팀 핀과 닐 핀 형제의 신보 작업을 위해 런던에 와 있었다.

11월 27일 데이비드는 첫 출연 이후 1년쯤 지난 시점에 BBC1의 「Parkinson」에 두 번째로 출연해 〈Ziggy Stardust〉와 〈The Loneliest Guy〉를 공연했다. 그 이튿날 첫 번째 유럽 투어가 글래스고에서 종료되자, 투어가 2004년 여름까지 연장될 것이라는 보도가 나기 시작했다. 보위는 밴드가 티 인 더 파크 페스티벌에 참가하기 위해 7월에 스코틀랜드로 돌아올 것이라고 알림으로써 글래스고의 관객들을 기쁘게 했다. 오랜 시간이 지나지 않아 한 묶음의 다른 유럽 여름 페스티벌 참가 일정들도 공개됐다.

한편, 첫 북미 투어는 데이비드가 예상치 못한 또 다른 건강 문제를 겪음으로써 순탄치 않은 시작을 맞게 되었다. 12월 초에 며칠간 그는 독감으로 몸져누웠는데, 한 달 전의 후두염보다 훨씬 증상이 심각했다. 그에 따라 미국과 캐나다에서 5회의 공연이 취소되었고 급하게 2004년으로 미뤄졌다. 이후 북미 투어는 12월 13일 몬

738

트리올에서 뒤늦게 출발했다. 이로써 일정상 크리스마스 휴가 전에 고작 두 번의 공연이 남게 되었다. 다만 바하마의 파라다이스 섬에서 12월 20일에 추가 공연이 있긴 했다. 이 일회성 공연은 정식으로 'A Reality Tour'의 일부로 기록되지는 않았고, 티켓도 홍보와 상품 행사를 통해서만 구할 수 있었다. 바하마에서의 90분짜리 공연은 몇몇 미국 라디오에서 생중계로 방송됐다. 한편 바하마에서 데이비드는 컴퍼스 포인트 스튜디오를 방문해 「슈렉 2」 사운드트랙 버전의 〈Changes〉를 녹음했다.

12월 21일에는 영국 언론을 며칠간 떠들썩하게 한 기사에 보위의 이름이 언급됐다. 『선데이 타임스』가 과거 여러 차례 대영제국 시민 훈장을 거부한 유명인사들의 비밀 목록을 폭로했기 때문이다. 이 논의는 몇 주 전 시인 벤자민 제파니아가 예의상의 침묵이라는 관례를 깨고 윤리적인 이유로 훈장을 거부했다는 사실을 공개한 일로 촉발된 것이었다. 『선데이 타임스』가 입수한 '거부자' 목록은 기성 사회를 크게 당황시켰던 것으로 보이고, 그에 따라 700년 묵은 훈장 체계의 적절성에 대한 토론이 각종 매체에서 이어졌다. 근년에 훈장을 거부한 잘 알려진 이름들로는 앨버트 피니, 바네사 레드그레이브, 앨런 베넷, 존 클리스, 호노 블래크먼, 조지 멜리, 헬렌 미렌이 있었다(헬렌 미렌은 1996년에 3등급 훈장을 거부했지만, 기사가 터지기 직전에 자신을 낮추어 여사가 되는 것을 수락했다). 데이비드 보위는 2000년에 3등급 훈장을 거부한 것으로 드러났다. 1990년대에 토니 블레어가 그에게 표한 과장된 구애를 생각하면 별로 놀라운 일도 아니다. 몇 달 전 믹 재거의 기사 작위 수락에 대한 의견을 요구받았을 때, 데이비드는 『선』에 이렇게 대답한 바 있었다. "저는 그런 걸 받을 생각이 없습니다. 진지하게 목적이 뭔지 모르겠어요. 그게 제 인생을 통해 얻으려고 했던 것도 아니고요. 저는 재거에 대해서 평가 내릴 입장이 되지 못합니다. 그건 그의 결정이죠. 그러나 아무튼 저는 받지 않을 겁니다." 한 해 전 조녀선 로스에게 비슷한 질문으로 압박이 들어왔을 때, 데이비드는 비꼬듯이 이렇게 말했다. "신경을 쓰는 사람한테 주라고 그들에게 제안하겠어요. … 전 그걸 받아서 어디다 써야 할지 모르겠네요. 잃어버리거나 부서뜨리거나, 서랍 안에 넣고 열쇠를 잃어버리거나 하겠죠."

크리스마스 연휴 이후, 미국 투어는 2004년 1월 7일, 전통적으로 보위가 강세를 보인 클리블랜드에서 재개됐다. 이틀 뒤 모터 시티에서의 긴 공연에는 적절하게

도 〈Panic In Detroit〉가 추가됐고, 이후 미국 투어 동안 고정적으로 등장하게 된다. 좀 더 특이한 새 레퍼토리는 〈Blue Jean〉이었는데, 시카고의 로즈몬트 시어터에서의 3회 공연 중 마지막 날에 예기치 못하게 등장한 바 있었다.

첫 번째 미국 투어는 2월 7일 로스앤젤레스에서 마무리됐다. 이후 밴드는 남반구로 날아가 17년 전의 'Glass Spider' 투어 이후 처음으로 호주 공연을 열게 된다. 이 태평양 투어는 2월 14일 뉴질랜드 웰링턴의 야외 공연장 웨스트팍 스타디움에서 시작됐다. 폭우로 인해 관객들을 향해 돌출된 플랫폼은 포기해야 했고, 비가 그치지 않아 보위는 후드가 달린 상의와 아노락까지 걸쳐야 했다. 투어는 뉴질랜드에서 호주로 넘어갔는데, 그곳에서의 2회 공연 중 두 번째인 시드니 엔터테인먼트 센터에서는 〈Quicksand〉가 레퍼토리에 깜짝 추가됐다. 이틀여 후 애들레이드 공연은 의상의 변화를 알린 계기였다. 투어에서 처음으로 데이비드가 데님 옷을 벗고 'Serious Moonlight' 당시의 이미지를 연상시키는 회색 주트슈트와 페도라를 걸쳤기 때문이다. "변화의 이유는 없었어요." 그는 후일 이렇게 이야기했다. "그냥 그러고 싶었습니다." 2월 24일에 밴드는 〈The Man Who Sold The World〉와 〈New Killer Star〉를 호주 TV 토크쇼 「Rove Live」에서 연주했다.

투어는 호주에서 싱가포르, 일본, 홍콩으로 넘어갔다가, 3월 말부터 6월 초까지 이어진 초대형 규모의 두 번째 미국과 캐나다 투어로 돌아가게 된다. 4월 11일 캐나다 킬로나의 공연에서 밴드는 브로드웨이 곡들의 메들리를 공연 말미에 집어넣었고, 5일 뒤 버클리에서는 〈The Supermen〉을 세트리스트에 추가하기도 했다. 버클리 공연의 앙코르에서는 폴리포닉 스프리가 무대에 올라 보위와 함께 〈Slip Away〉를 연주했다. 이 동반 무대는 이어지는 몇몇 공연에서 반복되었다.

5월 3일 밴드는 아우디와 컨데나스트(Condé Nast)가 주최한 '네버 팔로우(Never Follow)' 어워즈가 열린 뉴욕의 해머스타인 볼룸에서 아홉 곡을 연주했다. 보위는 시상식에서 '혁신가 상'을 받은 사람 중 하나였다. 3일 뒤 마이애미 공연에서는 지역의 조명 기술자가 관중들 앞에서 낙사하는 비극이 있었다. 스테레오포닉스의 서포트 공연 이후 재조정을 하는 시간에 벌어진 일이었고, 공연은 즉시 취소되었다.

5월 11일 캔자스 시티 공연에는 〈Station To Station〉

이 레퍼토리에 추가됐다. 5월 25일 버펄로에서는 두 곡이 더 등장했는데, 첫 번째는 2002년의 몇 안 되는 라이브 이후로 들을 수 없던 희귀곡 〈The Bewlay Brothers〉였다(이후로 단 한 번만 더 공연될 운명이었다). 또 〈Queen Bitch〉는 1997년 이후 처음으로 레퍼토리로 복귀했는데, 이건 5월 29일 애틀랜틱 시티 공연에서 추가된 〈Diamond Dogs〉도 마찬가지였다. 의심의 여지 없이 가장 흥미로운 추가 넘버는, 'A Reality Tour'의 59곡에 달하는 세트리스트의 마지막을 장식했으며, 6월 5일 홀모델에서 일회성으로 불쑥 연주된 곡이었다. 그날은 투어의 마지막 미국 공연이었는데, 우연히도 데이비 존스의 첫 번째 싱글 발매 40주년이 되는 날이기도 했다. 밴드는 기꺼이 〈Liza Jane〉의 짧은 버전을 연주했고, 데이비드는 웃으며 말했다. "이제 저 곡을 앞으로 40년 동안 안 해도 되겠군요."

밴드는 미국에서 유럽으로 돌아가 여름 페스티벌 순회공연을 했다. 암스테르담 아레나에서의 준비 공연으로 개시한 뒤, 영국의 아일 오브 와이트 페스티벌의 헤드라이너 무대가 뒤를 이었는데, 출연진에는 샬라탄스, 스노우 패트롤, 수잔 베가 등이 포함되어 있었다(리버틴스는 열한 시간 전에 출연을 취소했는데, 밴드의 분열과 이후 몇 년간 영국 언론을 장식할 피트 도허티 막장 드라마의 시작을 예고하는 것이었다). 타블로이드의 지면을 차지했던 일도 있는데, 6월 18일 오슬로 공연에서 세 번째 곡을 연주할 때 관중 쪽에서 날아온 막대사탕에 보위가 눈을 정통으로 맞았던 것이다. "시력 나쁜 쪽을 맞춰서 운 좋은 줄 아세요." 보위는 평정을 되찾고 공연을 계속하기 전에 이렇게 농담을 했다.

그러나, 더 심각한 건강 문제가 투어에 그늘을 드리우기까지는 오랜 시간이 걸리지 않았다. 두 번 뒤의 공연인 6월 23일 프라하에서, 데이비드는 고작 아홉 곡이 지난 뒤 무대를 떠나 극심한 가슴 통증에 관해 의료 지원을 받아야 했는데, 당시에는 어깨의 신경 눌림 때문이었다고 생각됐다. 그가 무대에 없는 동안 밴드는 〈A New Career In A New Town〉과 〈Be My Wife〉를 연주했고, 후자에서는 캐서린 러셀이 리드 보컬을 맡았다. 데이비드는 무대로 돌아왔지만 두 곡만을 부르고 다시 자리를 비워야 했다. 두 번째로 다시 등장한 그는 또 두 곡을 불렀지만 -〈Station To Station〉과 〈The Man Who Sold The World〉- 결국 패배를 인정했고 공연은 이른 종료를 맞았다.

다음 공연은 이틀 뒤 독일 셰셀에서 열린 허리케인 페스티벌이었는데, 계획대로 진행되었으며 데이비드는 어느 모로 보나 건강을 되찾은 듯했다. 그러나 이어지는 며칠간 축제 헤드라이너 공연들이 하나씩 취소됐고, 마침내 6월 30일에는 의료진의 심각한 조언에 따라 -총 14개의- 남은 공연들 전부가 취소되었다는 공지가 발표됐다. 그렇게 허리케인 페스티벌은 'A Reality Tour'의 마지막 공연이 되는 운명을 맞았다.

일주일 뒤 데이비드의 문제가 당초 짐작된 신경 눌림보다 훨씬 심각한 것이라는 사실이 대중에 알려졌다. 7월 8일에는 그가 허리케인 페스티벌 다음 날인 6월 26일 함부르크의 세인트 게오르그 병원에서 응급 심장 수술을 받았다는 사실이 확인됐다. 그가 받은 혈관성형술은 심각하기는 하지만 비교적 통상적인 시술로서, 스텐트를 삽입해 동맥폐쇄를 완화하는 것이었다. 즉 단순한 신경 눌림이 아니었는데, 이는 허리케인 페스티벌 공연 직후의 검진을 통해 밝혀진 것이었다. 보위는 성명을 발표했다. "지난 10개월간의 투어가 미친 듯이 좋았기 때문에 정말 열이 받네요. 완전히 회복해서 복귀할 날을 고대하고 있습니다. 근데, 미리 말해두는데, 이번 일은 노래로 안 만들 거예요." 수술 2주 뒤 데이비드는 퇴원했고 뉴욕의 집으로 돌아가 천천히 요양에 들어갔다.

그러나 'A Reality Tour'는 예상치 못한 극적 단축보다는 더 즐거운 이유들로 기억에 남을 자격이 있다. 여러 번 취소된 걸 고려하더라도 이 투어는 보위의 경력 사상 가장 길었고, 어디를 가든 언론의 반응은 열광 그 자체였다. 수많은 리뷰가 밴드와 무대뿐 아니라 전례 없이 힘 있고 아름다운 보위의 보컬을 이야기했다. 『맨체스터 이브닝 뉴스』는 영국에서의 오프닝 공연이 "보석 같은 순간들의 향연"이었다고 보도하며 "천재적"이었다고 결론 내렸다. 한편 『타임스』는 공연이 "숨 막히고", "숭고했다"라고 평가하며 이렇게 덧붙였다. "보위는 완전히 지배하듯 공연했지만 또 희한하게 매력적이기도 했다. 본인의 신화, 그리고 과거라는 짐과의 전투가 이제 끝난 듯했다." 《Reality》 노래들이 얼마나 비평가들을 놀라게 했는지는 『가디언』의 평으로 요약할 수 있다. "자신감 넘치는 〈New Killer Star〉는 또 다른 보위 클래식이 될 것이라는, 말로 설명하기 어렵지만 확고한 느낌을 준다. 사실, 신곡들은 훨씬 더 많이 방송을 타야 한다. 〈Changes〉, 〈Under Pressure〉 등 나머지 곡들도 완벽에 가깝게 연주됐다." 『버밍엄 포스트』는 이

렇게 봤다. "보위 본인은 놀라울 정도로 어려 보였는데, 그처럼 과거를 살아온 사람들이 감히 바라지도 못할 수준보다 더 어리고 더 건강해 보였다. 장식적인 무대 세트와 멋진 조명이 풍경을 형성하지만, 목소리 상태가 최상인 이 가수가 있으니, 무대 장치라고 할 만한 게 별로 필요하지 않았다."

더블린에서의 첫 공연을 리뷰하며 『아이리시 인디펜던트』는 이런 의견을 밝혔다. "신 화이트 듀크는 로큰롤의 가장 위대한 쇼맨 자리를 여전히 요구할 자격이 있다. … 수반되는 조명과 시각 요소의 스펙터클도 볼만했지만, 쇼의 진정한 스타를 가릴 수는 없었다. … 보위는 여전히 오늘날의 대부분 스타들이 경력을 통틀어 보여주는 것보다 더 큰 카리스마를 한 곡으로 발산할 수 있었다." 『선』은 글래스고 공연에 대해 "탁월하다. … 여태껏 최고의 보위"라고 표현했다. 한편 『스코츠맨』은 "지금은 데이비드 보위의 좋은 때이고, 그의 팬이 되기에도 좋은 때이다. 신 화이트 듀크는 어느 때보다도 눈부셨고, 그의 목소리는 유연했으며, 탁월하고 직감적인 밴드 덕분에 모든 게 멋지게 들렸다. … 2003년, 이 최고로 쿨한 50대의 남자는 다시 활력을 되찾았고, 그의 걸음과 태도는 여전히 비교를 불허한다."

『르 몽드』는 보위의 "환상적인 보컬 상태"에 대해 보도했다. "오만한 화려함에서 과시적인 뽐냄으로, 한순간 도도한 발라드 가수였다가 다음 순간에는 연약한 음유시인으로, 그의 음악은 그의 세대의 모든 로커들을 뛰어넘는다." 『함부르크 모겐포스트』는 "당신의 숨을 멎게 하고 모든 감정을 고갈시켜버리는 굉장한 공연"이라고 치켜세웠다. "이보다 더 좋을 수는 없다."

미국에서도 언론의 평가는 그만큼 좋았다. "보위가 지금만큼 본인에 대해 편안해 보인 적은 없었다." 『빌보드』는 이렇게 보도했다. "매진된 뉴욕 매디슨 스퀘어 가든 공연에서, 제2의 고향에 선 그는 아무것도 증명할 게 남아 있지 않다는 듯 좌중을 압도했다. 그는 다재다능한 백킹 밴드만큼이나 신작들이 가진 힘에 확신이 있었다. 건강하고 편안한, 계속 미소 짓는 보위는 아이처럼 들떠 있었고 60년 가까운 세월이 허구인 듯했다. 그의 목소리 역시 여느 때처럼 개성 있고 힘 있었다. … 〈New Killer Star〉나 〈Reality〉 같은 신곡들은 보위가 여전히 얼마나 생동감 넘치는 창작가이자 공연자로 남아 있는지를 드러냈다. … 이걸 컴백이라고 부르지 말자. 왜냐하면 보위는 한 번도 사라진 적이 없기 때문이다. 그러

나 신인이든 중견이든, 비록 그의 에너지와 열정을 좇아갈 수 있는 이들은 적겠지만, 보위의 미소, 엉덩이를 흔드는 춤, 사교적인 태도를 본보기 삼아 뭔가를 배울 수 있을 것이다."

비평가들은 공연의 시사적인 내용도 놓치지 않았다. 시카고의 『데일리 헤럴드』는 이렇게 평했다. "〈I'm Afraid Of Americans〉와 〈"Heroes"〉, 두 노래가 이룬 짝은 가장 시의적절했고, 다른 설명이 필요치 않았다. 전자의 끝없는 기타, 편집증적인 코러스, 그리고 그리스도적인 태도가 후자의 황홀한 낙관주의와 맞닥뜨렸을 때, 보위는 지난 몇 년간의 대부분의 정치전문가들보다 세계 정세에 대해 더 많은 것을 이야기하고 있었다."

그의 역대 가장 뛰어난 라이브 밴드 중 하나가 보여준 짜릿할 정도의 숙련도를 차치하더라도, 종종 극적일 만큼 긴 공연을 이어간 보위의 순수한 열정은 지켜보기에 즐겁고 감동적인 것이었다. 더블린 공연들을 선별해 만든 DVD에서 확인할 수 있듯, 그가 무대 위에서 그토록 한결같은, 그리고 전염성 있는 열정을 보여준 것은 드물거나 처음 있는 일이었다. 그리고, 데이비드와 비평가들이 모두 동의했듯, 새로운 곡들은 과거의 명곡들을 그저 좇아가기만 하는 수준이 아니었다. 〈New Killer Star〉, 〈The Loneliest Guy〉, 〈Never Get Old〉, 〈Slip Away〉, 〈Bring Me The Disco King〉과 같은 노래들은 공연의 필수적이고, 대단히 인기 있는 구성 요소였고, 고전곡들만큼이나 존경과 감탄을 불러일으켰다. 데이비드 보위의 마지막 투어는 그의 경력에서 가장 긴 것이었을 뿐 아니라, 가장 뛰어난 것 중 하나이기도 했다.

2005-2007년: 패션 록스 콘서트, 아케이드 파이어, 데이비드 길모어, 블랙 볼 자선공연, 하이 라인 페스티벌

2005년 9월 8일 / 2005년 9월 15일 / 2006년 5월 29일 / 2006년 11월 9일 / 2007년 5월 19일

• 뮤지션: 데이비드 보위(보컬), 마이크 가슨(피아노), (추가로) 아케이드 파이어, 데이비드 길모어, 앨리샤 키스

• 레퍼토리: Life On Mars? | Five Years | Wake Up | Queen Bitch | Arnold Layne | Comfortably Numb | Wild Is The Wind | Fantastic Voyage | Changes

2004년 7월 뉴욕에 돌아온 이후, 데이비드 보위는 당연

하게도 조용히 지냈지만, 그렇다고 은둔을 택한 것은 전혀 아니었다. 심장 수술 이후 그가 처음 대중 앞에 모습을 보인 것은 7월 27일로, 뉴욕 차이나타운에서 산책을 했을 때였다. 9월과 10월에는 떠오르는 영국의 스타 프란츠 퍼디난드의 공연을 관람했다. 또 그는 11월 11일 바워리 볼룸에서 열린 몬트리올 출신 밴드 아케이드 파이어의 공연에 참석한 여러 유명인 중 하나이기도 했다. 데이비드는 그들의 앨범 《Funeral》을 한동안 좋게 이야기해왔던 터였다. 겨울 동안 그는 브로드웨이 안팎에서 각종 공연을 관람했다. 신년에는 리키 저베이스가 뉴욕에서 촬영해 3월 11일에 BBC1 「Red Nose Day」의 한 꼭지로 방영한 코믹 릴리프 제작 풍자물 '비디오 다이어리'에 잠깐 모습을 비췄다. 저베이스의 신난 보이스오버가 보위가 하는 말을 하나도 안 들리게 만든 게 웃긴 부분이었다.

데이비드가 2005년 7월 2일에 열리는 라이브 8 콘서트 중 하나에서 공연할 것이라는 루머는 근거 없는 것으로 판명되었다. 그러나 같은 달 말에는 'A Reality Tour'의 이른 마무리 이후 처음으로 무대에 복귀할 것이라는 환영할 만한 발표가 있었다. 라디오 시티 뮤직홀에서 9월 8일에 열리는 패션 록스가 그 복귀 무대가 될 것이었는데, 뉴욕 가을 패션위크의 시작을 알리는 행사였다. 8월 말에 걸프만이 허리케인 카트리나로 재난을 입자, 이 행사의 모든 수익금이 구호 기금에 기부될 것이라는 공지가 있었다. 앨리샤 키스의 소개로 무대에 오른 보위는 기이한 의상을 입고 있었는데 어쩌면 자신의 최근 건강 문제를 쾌활하게 언급할 의도였을 가능성이 있다. 《Lodger》 재킷 이미지가 살아 움직이게 된 듯 그는 차콜색 정장을 입고 있었는데, 바지가 말도 안 되게 짧아서 디킨스 소설에 등장하는 부랑아 같았고, 왼손에는 붕대를 감고 있었으며 오른쪽 눈은 검은 메이크업을 하고 있었다. 특이한 모양을 한 보위는 마이크 가슨의 반주와 함께 〈Life On Mars?〉를 불렀고, 떠들썩한 박수를 받으며 무대를 떠났다. 공연 후반부에서 데이비드는 검은 셔츠, 트위드 바지와 조끼를 걸치고 붕대와 눈화장을 없앤 채 좀 더 평범한 모습을 하고 돌아왔다. 그는 12현 기타를 메고 그의 새로운 절친 아케이드 파이어와 활기차게 〈Five Years〉를 공연했다. 이후에는 아케이드 파이어의 곡 〈Wake Up〉 무대가 뒤따랐는데, 여기서 데이비드는 싱어 윈 버틀러와 리드 보컬을 나눠 불렀다. 공연은 이튿날 CBS에서 방송을 탔고, 데이비드의 세 라이브 트랙은 후일 허리케인 카트리나 자선의 일환으로 다운로드 음원으로 발매됐다.

"돌아오니 좋네요." 공연 후에 데이비드는 기자들에게 말했다. "무대에 돌아와 있는 모든 순간이 좋았어요. 내려오고 싶지 않더군요. 밤새도록 그 위에 있을 수도 있었을 거예요. 그 순간이 아주 환상적이었어요." 아니나 다를까, 건강에 대한 질문도 나왔다. "심근경색 이후에 저는 한 해 동안 아무것도 하지 않고 쉬기로 결정했습니다." 그는 이렇게 말했다. "아무런 일을 하지 않았고 그냥 저 자신을 돌보는 데 시간을 할애했죠. 체육관도 다니고 술도 마시지 않아서 이제 컨디션이 아주 좋습니다. 담배는 심근경색이 있기 6개월 전에 끊었어요. 그러니 참 그럴 가치가 있었다 싶어요, 그렇죠? 제 딸이 태어났을 때 끊은 것이니까요. 아기가 있으니 밖에 나가서 피워야 했는데, 뉴욕의 겨울이 많이 춥잖아요. 그래서 그냥 끊었어요. 적어도 제 기준에서는 이제 건강한 삶을 살고 있고, 그래서 심근경색이 온 게 좀 충격으로 다가왔지만, 오늘 무대를 서고 나니 온 세상이 발아래에 있는 기분이네요."

며칠 뒤인 9월 15일에 데이비드는 두 번째로 아케이드 파이어와 함께 모습을 보였다. 그들의 뉴욕 센트럴파크 서머스테이지 콘서트의 앙코르에 합류한 것이었다. 라일락 빛깔 슈트와 파나마 모자를 쓴 데이비드는 사람들을 흥분시킨 〈Queen Bitch〉 이후 다시 한번 열광적인 반응을 이끌어낸 〈Wake Up〉 무대를 가졌다.

2006년 2월 데이비드는 그래미 시상식에서 '평생공로상'을 수상했지만, 이런 호들갑스러운 행사에 대해 그가 전통적으로 보여온 태도를 든든하게 고수하듯 행사에 모습을 드러내지 않았다.

「엑스트라」 카메오 출연 일주일 전이었던 2006년 5월 29일 런던에서, 보위는 당시 솔로 앨범 《On An Island》의 투어를 하고 있던 핑크 플로이드의 전 멤버 데이비드 길모어의 로열 앨버트 홀 콘서트에 앙코르 도중 예고 없이 등장했다. 보위의 가장 충실한 팬들마저 놀랄 만한 일이었다. 이 공연은 이미 데이비드 크로스비, 그레이엄 내시, 로버트 와이어트 등의 게스트를 자랑하고 있었지만, 가장 큰 선물을 끝까지 아껴둔 것이었다. 길모어가 그날 공연의 세 번째 데이비드를 소개하자, 보위는 차콜색 슈트, 버건디색 셔츠와 검은색 스카프를 매고 기립박수를 받으며 등장했다. 그는 길모어와 함께 핑크 플로이드의 고전 〈Arnold Layne〉과

〈Comfortably Numb〉을 불렀고, 후일 본인이 "즐거운 시간을 보냈다"라고 이야기했다. 놀랍게도, 이 런던의 가장 유명한 공연장에 그가 등장한 것은 1970년 이후 처음이었다. 또 그는 로버트 와이어트와도 처음 만난 것이었는데, 그는 와이어트에 대한 존경심을 종종 표현한 바 있었다. 와이어트는 나중에 보위를 "아주 멋진 젊은 친구"로 이야기하며, 이렇게 덧붙였다. "그가 무대 위에서 내놓는 것은 엄청나게 뛰어났다. 시드(시드 바렛)에게는 정말 미안하지만, 그의 노래가 그것보다 더 잘 구현될 수는 없었다. 지금 데이비드의 목소리는 아주 멋지다. 따뜻한 무게감이 있으면서도 진정으로 휘어잡는다."

2006년 5월에는 보위가 첫 하이 라인 페스티벌에서 큐레이터를 맡을 것이라는 소식이 있었다. 이 축제는 뉴욕 웨스트 사이드에 있는 폐기된 고가 철로 위에 공원을 조성한 대형 공공사업의 이름을 따 만들어진 새로운 연례 예술 음악 행사였다. 1년 뒤에 열릴 예정이었던 이 10일짜리 행사에는 데이비드가 선정한 초대 아티스트들이 출연할 것이었고, 첫 언론 보도는 페스티벌이 보위 본인의 대형 야외 콘서트로 막을 내릴 것이라는 신나는 소식도 전하고 있었다.

뉴욕으로 돌아온 데이비드는 8월 17일 센트럴 파크에서 날스 바클리의 공연을 관람했고, 한 달 뒤 9월 26일에는 타임스퀘어의 노키아 시어터에서 그들을 소개하기 위해 무대에 올랐다. 그 계절의 큰 사건은 2006년 11월 9일에 있었는데, 이만과 앨리샤 키스가 주최하고 해머스타인 볼룸에서 열린 블랙 볼 자선공연에서 그가 공연을 한 것이다. 아프리카에 에이즈 약품과 교육을 제공하는 'Keep A Child Alive(아이를 살립시다)' 자선재단을 돕기 위한 행사였다. 공연까지 몇 주가 남은 시점에는 데이비드와 이만 모두 관련 포스터 캠페인에 등장했다. 캠페인은 "나는 아프리카인입니다"라는 슬로건 위에 다양한 서구 유명인사들의 페이스 페인팅을 한 얼굴을 담고 있었다.

블랙 볼에서 보위는 마이크 가슨의 피아노 반주와 함께 〈Wild Is The Wind〉를 불렀고, 그 뒤에 앨리샤 키스의 밴드와 합류해 〈Fantastic Voyage〉를 공연했으며, 마지막으로 키스와의 듀엣으로 〈Changes〉를 불렀다. 공연은 늘 그랬듯 열광적인 반응을 이끌어냈으며, 그 당시에는 봄에 있을 컴백 콘서트에 대한 좋은 징조로 여겨졌다.

2007년 1월 데이비드가 60세가 되자 당연하게도 주목이 밀려들었고, 방송과 인쇄 매체를 오가는 기념 특집 기사들이 때맞춰 꽃을 피웠다. 그러나 1월 22일에는 실망스러운 소식이 들려왔다. "진행 중인 새 프로젝트 작업으로 인해" 보위가 결국 하이 라인 페스티벌에서 공연하지 않게 되었다는 것이었다. 그래도 그는 행사의 큐레이터직은 계속 유지했다. 페스티벌이 5월 9일에 개막하자, 데이비드가 공연을 포기하기는 했지만 라인업은 상당 부분 그의 작품이라는 게 명확해졌다. 출연진에는 그가 최근에 가장 애호하는 아티스트들이 다수 포함됐고(아케이드 파이어, 티비 온 더 라디오, 디어후프, 시크릿 머신스), 익숙한 아방가르드 터줏대감들 몇이 있었는데 일부는 5년 전 멜트다운에도 등장한 이름들이었다(다니엘 존스턴, 레전더리 스타더스트 카우보이, 뱅 온 어 캔 올 스타스, 폴리포닉 스프리, 로리 앤더슨, 미아우 미아우, 존 카메론 미첼). 시각 예술을 대표한 것으로는 프랑스 초상사진 제작자 클로드 카훈의 작품 전시회, 그리고 로리 맥레오드의 수중 영상 연작이 있었다. 로리 맥레오드의 영상은 14번 가와 워싱턴 가 모퉁이의 급수탑에 투사되었다. '데이비드 보위가 가장 좋아하는 라틴 아메리카와 스페인 영화 10선'도 페스티벌 관객들에게 제공되었다. 데이비드에게는 바쁜 시기였다. 페스티벌 업무 외에도, 같은 주간에 그는 오스틴 칙의 드라마 「어거스트」에 카메오로 출연했다.

라디오 시티 뮤직 홀에서 열린 아케이드 파이어의 페스티벌 개막 공연과, 이어진 하이 라인 공연들을 다수 관람한 보위는, 《Word Jazz》 앨범들로 유명한 87세의 베테랑 레코딩 아티스트 켄 노르딘이 출연해서 특히나 기쁘다고 이야기했다. "런던의 군사 라디오에서 1960년 즈음 그의 노래를 들었던 게 기억나네요." 데이비드는 이렇게 회고했다. "그의 스토리텔링에서 깊은 인상을 받아 그의 앨범 《Word Jazz》를 주문하게 됐죠. 거의 1년 가까이 걸려서 도착했던 것 같지만, 저에겐 정말 의미가 큰 앨범이었어요." 5월 16일과 17일에 열린 노르딘의 공연에서는 마이크 가슨이 오프닝 공연을 맡았고, 'Theme And Variations On Space Oddity'라고 이름 붙인 그의 새 작업물이 공개됐다. 하이 라인 페스티벌에서 공연한 또 다른 익숙한 얼굴로는 5년 전 〈A Better Future〉를 리믹스한 에르, 그리고 데이비드의 「엑스트라」 게스트 출연에 대한 보답으로 함께한 리키 저베이스가 있었다. 5월 19일에 있던 저베이스의 공연은 하이 라인 페스티벌의 피날레가 되었고, 데이비드가 그를 소

개하기 위해 무대에 올랐다. 그는 「엑스트라」에 사용된 노래 〈Pug Nosed Face〉를 즉석에서 공연해 매디슨 스퀘어 가든의 관객들을 즐겁게 했다. 저베이스는 다음 날의 신문 헤드라인을 벌써 예상할 수 있겠다고 관객들에게 이야기했다. "신 화이트 듀크가 신곡을 내놓았다. '팻 화이트 덕(Fat White Duck)'… '피기 스타더스트(Piggy Stardust)'… '청키 도리(Chunky Dory)'." (*'신 화이트 듀크(Thin White Duke)', '지기 스타더스트(Ziggy Stardust)', '헝키 도리(Hunky Dory)'를 패러디한 것이다—옮긴이 주)

이어지는 몇 년에 걸쳐 보위는 계속 뉴욕 사회의 익숙한 터줏대감 역할을 이어갔다. 그는 자선 갈라 행사에 참석했고, 트라이베카 필름 페스티벌의 심사 패널을 맡았으며, 아들 덩컨의 출세작 영화 「더 문」의 상영회를 자랑스럽게 함께했고, 무엇보다 수많은 공연을 보러 다녔다. 2011년 11월, 《The Next Day》 세션 작업이 시작되기 얼마 전, 그는 딸을 데리고 궁지에 몰려 있던 브로드웨이 뮤지컬 「스파이더맨: 턴 오프 더 다크」의 시사회를 보러 갔다("그는 제게 마음에 들지 않았던 이유들을 보내주었습니다." 뮤지컬의 공동 작곡가 보노는 후일 이렇게 밝혔다. "그가 말해준 모든 것이 정말 도움이 되었어요."). 스튜디오에서의 작업으로 바빴고, 뉴욕에서 본인의 무대극 프로젝트를 올리려는 생각이 커지고 있었기 때문에, 보위는 이제 라이브 공연에 대한 욕구가 사라진 상태였다. 2013년 《The Next Day》가 그를 다시 스포트라이트 아래로 끌고 왔을 때, 토니 비스콘티는 글래스톤베리를 포함해 보위가 출연한다는 루머가 있는 어떤 여름 페스티벌이든 그가 실제로 공연할 가능성은 "전혀 없다"라고 『타임스』에 이야기했다. "그는 제게 본인이 하고 싶은 것은 레코드를 만드는 일이라고 말했어요." 비스콘티는 이렇게 주장했다. "그는 투어를 할 생각이 없습니다. 30년 이상 투어를 해왔고, 이제 그는 지쳤습니다."

"'A Reality Tour'가 4분의 3 지점에 다다랐을 때", 마이크 가슨은 데이비드의 사망 며칠 후 『롤링 스톤』에 이렇게 이야기했다. "그가 이렇게 말하더군요. '그거 알아, 마이크? 이 투어 이후로 나는 그저 아빠가 되어서 평범한 삶을 살 거야. 렉시가 자라는 동안 걔 옆에 있을 거야. 첫 번째 아이 때는 그 시간을 놓쳤거든.'"

그렇게 데이비드 보위의 라이브 경력은 2006년 11월 9일, 해머스타인 볼룸에서의 아름다운 〈Changes〉 무대로 끝을 맺게 되었다. 아니면, 관객들이 손뼉을 따라 쳤던 즉흥 무대 〈Pug Nosed Face〉가 있던 2007년 5월 19일에 끝을 맺었다고 볼 수도 있을 것이다. 당신이 골라보라. 나는 그가 어느 쪽이든 만족했을 것이라고 생각한다.

BBC 라디오 세션

보위가 라디오와 텔레비전 프로그램에서 치른 수많은 스튜디오 공연은 이 책의 다른 곳에서 다뤄진다. 하지만 단 하나의 녹음 시리즈만큼은 상대적으로 면밀히 살펴볼 필요가 있다. 1967년부터 2002년까지 보위는 BBC 라디오에서 열여섯 번의 굵직한 세션을 녹음했다. 비틀스의 《Live At The BBC》를 발매해 성공을 거둔 BBC 월드와이드 뮤직은 1996년에 보위의 라디오 세션을 모음집으로 내겠다는 계획을 공표했고, 이것은 지금은 희귀해진 《BBC Sessions 1969-1972》 샘플러 발매로 이어졌다. 그리고 해당 프로젝트는 음원 허가 문제 때문에 미뤄지다가 2000년 9월이 되어서야 EMI에서 2CD로 발매한 《Bowie At The Beeb》로 확실한 빛을 보았다. 보위의 고전이라 할 수 있는 1968-1972년 세션 녹음 중 상당수가 선별되어 이 음반에 실렸다. 이외의 세션 녹음은 나중에 2009년 《Space Oddity》 재발매반, 2010년 《David Bowie》 디럭스반, 2016년 《Bowie At The Beeb》 바이닐반에 실렸다.

BBC 세션에 관한 정확한 기록은 줄곧 반복된 세트리스트, 그리고 방송을 위해 트랙별로 녹음을 분리해두는 관례 탓에 수년 동안 지뢰밭 신세를 면치 못했다. (앞선 경우와 별개지만 복잡하게도 둘 다 'Bowie At The Beeb'로 불리는) 1987년과 1993년 방송 기록을 포함한 근래의 모음집들은 녹음에 대한 접근성을 높인 반면 개별 트랙의 정확성을 낮추기도 했다. 트랙을 마구 골라 섞는 부틀렉은 컬렉션을 완성하고자 하는 이들에게 더 큰 혼란을 준다. 이번 장의 목적은 그렇게 엉킨 실타래를 푸는 것이다.

별도의 설명이 없는 경우, 모든 세션은 BBC 라디오 1에서 처음으로 방송된 것이다.

TOP GEAR

• 녹음: 1967년 12월 18일 • 방송: 1967년 12월 24일 • 재방송: 1968년 1월 28일 • 장소: 피커딜리 스튜디오 1 • 프로듀서: 버니 앤드루스

Love You Till Tuesday | Little Bombardier | In The Heat Of The Morning | Silly Boy Blue | When I Live My Dream

존 필이 진행하는 일요일 오후 쇼 프로그램 「Top Gear」의 프로듀서 버니 앤드루스는 앨범 《David Bowie》를 상당히 좋아했다. 이 사실을 케네스 피트가 알게 되면서 보위의 첫 번째 BBC 세션이 성사되었다. 데이비드는 녹음의 대가로 10기니를 받았고, 7인 편성의 '아서 그린슬레이드 오케스트라'가 보위의 스튜디오 녹음에 충실한 편곡으로 반주에 나섰다. 〈Love You Till Tuesday〉는 〈Hearts And Flowers〉의 종결부까지 펼쳐지면서 싱글 버전과 유사하게 흘렀고, 〈When I Live My Dream〉은 '버전 2' 녹음을 따랐다. 보위는 버니 앤드루스의 끈질긴 요청에 못 이겨 〈Little Bombardier〉까지 녹음해 넣기로 했다. 해당 쇼는 크리스마스이브에 방송되었고, 보위는 지미 헨드릭스, 트래픽, 패밀리 앤드 아

이스와 함께 이름을 올렸다.

원래 데이비드는 그즈음 데모로 만들어 전 워커 브러더스의 멤버 존 워커에게 이미 제공한 의문의 곡 〈Something I Would Like To Be〉를 포함시키려고 했던 것 같다. 하지만 막판에 이 곡 대신 3개월 후 데카에서 공식 녹음한 신곡 〈In The Heat Of The Morning〉을 넣었고, 이 세션에서는 녹음과 확연히 다른 가사와 편곡으로 선보였다.

이 세션에서 불린 다섯 곡은 모두 2010년에 재발매된 《David Bowie》 디럭스반에 삽입되었다.

TOP GEAR

• 녹음: 1968년 5월 13일 • 방송: 1968년 5월 26일 • 재방송: 1968년 6월 20일 • 장소: 피커딜리 스튜디오 1 • 프로듀서: 버니 앤드루스

London Bye Ta-Ta | In The Heat Of The Morning | Karma Man | When I'm Five | Silly Boy Blue (재방송에서 처음 공개)

두 번째 「Top Gear」 출연에서 애니멀스, 패밀리, 앨런 바운, 마이크 스튜어트와 함께 이름을 올린 보위는 새로

맞이한 프로듀서의 편곡 기술에 의존했고, 화려한 14인 밴드는 '토니 비스콘티 오케스트라'라는 무난한 이름으로 불렸다. 밴드 구성원 중에는 기타에 존 맥러플린, 베이스에 허비 플라워스(그로부터 1년 이상 지나 〈Space Oddity〉 작업에 참여), 드럼에 블루 밍크의 전 멤버 배리 모건, 건반에 앨런 호크쇼가 있었다. 티라노사우루스 렉스의 스티브 페레그린 툭은 백킹 보컬로 토니 비스콘티와 함께했다.

〈Silly Boy Blue〉는 재방송에서만 나왔다. 한두 곡을 첫 방송 때 공개하지 않고 재방송 때 공개하는 것은 당시 BBC의 표준 관행이었다. 그리고 이 세션에서 부른 〈When I'm Five〉는 데이비드가 작업한 온전한 스튜디오 녹음으로는 유일한데, 나중에 이 버전이 「Love You Till Tuesday」와 《David Bowie》의 2010년도 디럭스반에 실렸다. 보위와 토니 비스콘티가 마스터 테이프를 관리함에 따라 이 세션의 나머지 부분이 유출되어 불법 유통되는 일은 전혀 없었다. 그 결과 〈When I'm Five〉를 제외한 《Bowie At The Beeb》의 모든 트랙은 공개 당시 뜨거운 반응을 불러일으켰다. 〈Silly Boy Blue〉의 장엄한 편곡은 괄목할 만하다.

THE DAVE LEE TRAVIS SHOW

• 녹음: 1969년 10월 20일 • 방송: 1969년 10월 26일 • 장소: 에얼리언 홀 스튜디오 2 • 프로듀서: 폴 윌리엄스

Unwashed And Somewhat Slightly Dazed | Let Me Sleep Beside You (불방) | Janine (불방)

믹 웨인(기타), 존 '홍크' 로지(베이스), 팀 렌윅(기타), 존 케임브리지(드럼)로 이루어진 《Space Oddity》 밴드 주니어스 아이스가 이 짧지만 탁월한 세션에서 데이비드를 백업했다. BBC의 기록에 따르면 주니어스 아이스의 리드 보컬 그레이엄 켈리도 함께했지만, 이에 대한 사실 여부는 불확실하다.

방송에는 그즈음 나온 싱글 〈Space Oddity〉, 같은 날 브라이언 매슈와 진행한 짧은 인터뷰와 함께 〈Unwashed And Somewhat Slightly Dazed〉만 나왔다. 해당 인터뷰의 일부와 이 세션 중 〈Let Me Sleep Beside You〉(보위가 녹음한 이 곡의 여러 버전 중 최고라 할 수 있는 훌륭한 공연이다)는 《BBC Sessions 1969-1972》 샘플러에서 공개되었고, 이 두 곡과 〈Janine〉은 모두 《Bowie At The Beeb》에 실렸다. 나중에 세 곡 모두 2009년 《Space Oddity》 재발매반에 수록되었다.

THE SUNDAY SHOW

• 녹음: 1970년 2월 5일 • 방송: 1970년 2월 8일 • 장소: 파리 시네마 스튜디오 • 프로듀서: 제프 그리핀

Amsterdam | God Knows I'm Good | Buzz The Fuzz | Karma Man | London Bye Ta-Ta | An Occasional Dream | The Width Of A Circle | Janine | Wild Eyed Boy From Freecloud | Unwashed And Somewhat Slightly Dazed | Fill Your Heart | The Prettiest Star | Cygnet Committee | Memory Of A Free Festival | Waiting For The Man (불방)

(BBC 문서 기록에서 '토니 비스콘티 트리오'로 불린) 보위의 새로운 백킹 밴드는 이 한 시간짜리 공연에서 처음 모습을 드러냈다. 존 필이 진행하고 실제 관객 앞에서 녹음되는 새로운 쇼 시리즈의 6회차 프로그램이었다. 그로부터 2주가 지나서야 밴드는 팀명을 '하이프'로 정했다.

데이비드는 첫 네 곡을 어쿠스틱 기타 연주를 곁들인 솔로 무대로 꾸몄고, 이어지는 두 곡을 토니 비스콘티(베이스), 존 케임브리지(드럼)와 함께했다. 그리고 〈The Width Of A Circle〉부터는 믹 론슨이 나와 기타 솜씨를 뽐냈다. 이것이 론슨과 함께한 데이비드의 첫 라이브 무대였다. 공연 중간에 데이비드는 "드럼을 치는 존을 통해서 이틀 전에 이 사람을 처음 만났습니다"라고 말한다. 〈The Width Of A Circle〉의 원형을 처음 공개한 이 세션에서 데이비드는 비프 로즈의 노래 두 곡을 커버하는데, 하나는 나중에 따로 녹음되어 《Hunky Dory》에 실렸다. 다른 하나인 〈Buzz The Fuzz〉는 꽤 희귀한 트랙이라고 할 수 있다. 〈An Occasional Dream〉, 〈God Knows I'm Good〉, 〈Cygnet Committee〉, 〈Memory Of A Free Festival〉의 라이브 녹음도 이 세션에서만 확인할 수 있다. 이 가운데 〈Memory Of A Free Festival〉은 공연이 할당된 시간을 넘어서면서 원래 길이인 6분 40초에서 약 3분짜리 트랙으로 편집되었다. 같은 이유로 〈Waiting For The Man〉의 5분 30초짜리 버전은 방송에서 잘린 후 여태 한 번도 공개되지 않았다.

한동안 이 세션은 누가 봐도 비공식에 저음질로 녹

음된 음원으로만 여러 부틀렉에서 공개되었다. 그러다가 《Bowie At The Beeb》가 모든 것을 바꿔 놓았다. 역사적으로 매혹적인 이 공연에서는 〈Amsterdam〉, 〈God Knows I'm Good〉, 〈The Width Of A Circle〉, 〈Unwashed And Somewhat Slightly Dazed〉, 〈Cygnet Committee〉, 〈Memory Of A Free Festival〉이 앨범에 실렸다.

SOUNDS OF THE 70s: ANDY FERRIS
• 녹음: 1970년 3월 25일 • 방송: 1970년 4월 6일 • 재방송: 1970년 5월 11일 • 장소: 플레이하우스 시어터 스튜디오 • 프로듀서: 버니 앤드루스

The Supermen | Waiting For The Man | The Width Of A Circle | Wild Eyed Boy From Freecloud (재방송에서 처음 공개)

하이프 세션 가운데 처음 세 곡은 앤디 페리스가 진행한 「Sounds Of The 70s」의 새로운 시리즈 중 4월 6일 방송분에 공개되었다. 그리고 네 곡 전체는 5월 11일 데이비드 시먼즈의 진행과 함께 방송을 탔다. 이 곡들은 하이프가 프로그레시브 록에 가까운 강한 기타 사운드를 선보이는 이후의 BBC 버전과 쉽게 구별된다. 케네스 피트는 자신의 위신 추락의 전조를 보인 불편한 분위기를 이 세션 중에 처음 느꼈다고 회고록에 적었다. 그로부터 몇 주 후 케네스는 데이비드의 매니저를 그만둔다. 이 세션 중에 〈Waiting For The Man〉은 《BBC Sessions 1969-1972》 샘플러에 실렸고, 명곡 〈Wild Eyed Boy From Freecloud〉는 《Bowie At The Beeb》에 유일한 대표로 실렸다. 참고로 이 세션에서 뽑힌 〈The Supermen〉이 한참 뒤인 2016년 《Bowie At The Beeb》 바이닐 재발매반에 추가되었다.

IN CONCERT: JOHN PEEL
• 녹음: 1971년 6월 3일 • 방송: 1971년 6월 20일 • 장소: 파리 시네마 스튜디오 • 프로듀서: 제프 그리핀

Queen Bitch | Bombers | The Supermen | Looking For A Friend | Almost Grown | Kooks | Song For Bob Dylan | Andy Warhol | It Ain't Easy | Oh! You Pretty Things (불방)

보위의 두 번째 라이브 콘서트는 그가 인크레더블 스

트링 밴드의 전 멤버인 마이크 헤론과 함께 존 필의 'In Concert' 시리즈에 출연하면서 이뤄졌다. 《Hunky Dory》 녹음 기간에 자신만의 '워홀 팩토리'라는 환상 속에서 지낸 데이비드는 게스트로 출연시킬 친구와 동료 들을 선별해 세션에 초대했다. 존 필이 "이번에는 말도 못 하게 복잡할 겁니다"라면서 진행을 시작했는데 그의 말은 틀리지 않았다. 데이비드는 믹 론슨, 우디 우드맨시, 트레버 볼더로 구성된 중심 밴드를 바탕으로 다나 길레스피(〈Andy Warhol〉), 조지 언더우드(〈Song For Bob Dylan〉, 그리고 〈It Ain't Easy〉 중 3절), 제프리 알렉산더(〈It Ain't Easy〉 중 2절, 〈Almost Grown〉에서 백업), 마크 카 프리쳇(〈Looking For A Friend〉) 등 여러 보컬리스트를 초빙했다. 필은 프리쳇을 "아놀드 콘스라는 그룹과 함께하고" 있다고 소개했다. "이 팀은 〈Moonage Daydream〉이라는 싱글도 냈는데 BBC의 어느 누구도 이 곡을 방송으로 내보내지 않았죠. 정말 유감이 아닐 수 없습니다." 보위의 밴드 멤버들은 "'론노'라는 그룹의 멤버들"이고 분명히 "얼마 안 있으면 앨범을 낼 것"이라고 소개되었다.

수년이 지나 당시를 회상한 트레버 볼더는 미스터 피쉬 드레스를 입은 데이비드의 모습을 이 콘서트에서 처음 봤다고 한다. "그가 청바지에 티셔츠를 입고 있는 건 봤었죠. 그런데 갑자기 괴상한 드레스에 메이크업까지 하고 나타난 거예요. 젠장 이게 뭐야, 싶었죠. 그가 그렇게 한 모습을 본 적이 없었고, 그런 식으로 하고 나올 거라는 것도 몰랐으니까요. 공연을 하는 다른 사람들처럼 멋지게 차려입든지 그런 식으로 나올 줄 알았죠. 게다가 관객도 적은 라디오 쇼였단 말이죠. 보는 사람이 아무도 없었단 말이에요!" 볼더는 헐에서 오자마자 이 세션을 통해 보위와 함께 처음으로 대중 앞에 모습을 드러냈다. 그의 합류는 막판에 결정되었다고 한다. "원래 베이스를 연주하기로 한 사람은 내가 아니라 허비 플라워스였어요. 그가 못 하게 돼서 내가 한 거죠. 두 시간 안에 열두 곡을 익혀야 했어요. 필사적으로 달려들어서 끝장을 봐야 했죠." 결국 이 세션은 보위가 나중에 '더 스파이더스 프롬 마스'로 알려지는 트리오와 함께한 최초의 공연으로 남으면서 보위의 이력에서 중요한 이정표로 자리하게 된다.

데이비드는 스스로 의구심을 가졌지만, 구성은 흥미로웠을 뿐 아니라 주목할 만한 최초의 기록도 몇 가지 남겼다. 레퍼토리에는 처음 들어가는 곡이 대부분

이었다. (해당 세션으로부터 바로 며칠 전에 만들어진 〈Kooks〉를 포함한) 네 곡은 나중에《Hunky Dory》에 실리는 버전과 너무 다른 초기 버전으로 모습을 드러 냈고, 두 곡은 나중에 폐기되었으며(〈Looking For A Friend〉, 데이비드가 피아노를 연주한 〈Bombers〉), 한 곡은 이때 처음이자 마지막으로 연주되었다(〈Almost Grown〉). 그리고《Ziggy Stardust》보다 한 해나 앞서 공개된 〈It Ain't Easy〉는 아주 자유로운 분위기에서 마 지막을 장식했다. 이러니 녹음은 역사적으로 큰 흥미 를 불러일으킬 수밖에 없었다. 그리고 안타깝게도 〈Oh! You Pretty Things〉는 시간 제약 탓에 방송 전에 잘렸 다. 이 곡의 녹음은 현재 확인 불가능하다.

이 세션의 날짜는 한동안 6월 5일로 잘못 알려졌 지만 BBC 기록과《Bowie At The Beeb》를 통해 6월 3일 로 정정되었다. 〈Bombers〉, 〈Looking For A Friend〉, 〈Almost Grown〉, 〈Kooks〉, 〈It Ain't Easy〉는《Bowie At The Beeb》에 수록되었다.

SOUNDS OF THE 70s: BOB HARRIS

• 녹음: 1971년 9월 21일 • 방송: 1971년 10월 4일 • 재방송: 1971년 11월 1일 • 장소: 켄싱턴 하우스 스튜디오 T1 • 프로듀서: 존 뮤어

The Supermen | Oh! You Pretty Things | Eight Line Poem | Kooks | Fill Your Heart (재방송에서 처음 공개) | Amsterdam (불 방) | Andy Warhol (불방)

또다시 「Sounds Of The 70s」에서 세션이 진행되었는 데, 이번에는 '위스퍼링' 밥 해리스가 진행에 나섰다. 데 이비드가 믹 론슨만 대동하고 간소하면서도 대대적인 어쿠스틱 무대를 꾸렸다는 점, 1960년대와 1970년대에 스테레오로 녹음된 유일한 세션이라는 점에서 이 세션 은 특별하다. 보위와 론슨은 그즈음《Hunky Dory》세 션에서 녹음한 곡 중 일부를 골라 기타, 피아노, 보컬로 선보였다. 당시 엔지니어를 맡은 빌 에이킨은 이렇게 말 한다. "희한한 세션이었어요. 목소리 두 개, 어쿠스틱 기 타 두 대, 또 어떤 곡에서는 일렉트릭 기타 두 대. 일렉 기타 소리는 보위나 론슨이나 둘 다 앰프를 갖고 오지 않아서 정말 이상했어요. 결국 그 기타들 소리가 그대로 실렸죠. 그것 때문에 저는 두 사람이 세션을 별로 진지 하게 여기지 않는다는 생각을 가질 수밖에 없었어요. 하 지만 그 세션은 들을 만한 가치가 있었죠."

밥 해리스는 나중에 이렇게 이야기했다. "개인적인 느낌인데, 당시 보위의 사운드와 스타일에 대한 믹 론슨 의 기여도는 보위의 인정이 턱없이 부족할 정도로 어마 어마했어요. 실제로 나는 그 듀오 세션이 보위에게 흔치 않은 순간이었다고 봐요. 그리고 론슨이 단순한 사이드 맨이 아닌 보위의 사운드에서 필수적인 부분을 차지한 다는 걸 이때 인정했죠."

이전 세션과 마찬가지로 〈The Supermen〉은 이후 《Ziggy Stardust》세션에서 녹음된 '대안' 편곡을 따랐 다. 방송을 탄 적 없는 두 트랙 중 하나인 〈Andy War- hol〉은《BBC Sessions 1969-1972》샘플러에 수록되 었고, 〈The Supermen〉과 〈Eight Line Poem〉은 -보 위의 세션 중 손꼽힐 정도로 훌륭한- 당시 세션을 대표 해《Bowie At The Beeb》에 실렸다. 《Bowie At The Beeb》의 일본 오리지널반과 2016년 바이닐 재발매반 에는 이 세션에서 녹음된 〈Oh! You Pretty Things〉가 추가로 수록되었다.

SOUNDS OF THE 70s: JOHN PEEL

• 녹음: 1972년 1월 11일 • 방송: 1972년 1월 28일 • 재방송: 1972년 3월 31일 • 장소: 켄싱턴 하우스 스튜디오 T1 • 프로듀 서: 존 뮤어

Hang On To Yourself | Ziggy Stardust | Queen Bitch | Waiting For The Man | Lady Stardust (재방송에서 처음 공개)

《Ziggy Stardust》의 발매가 임박했을 때, 스파이더스는 BBC 라디오에서 유사한 세트리스트로 여러 번 녹음을 진행했다. 수년간 부틀렉 제작자들이 그 결과물을 마구 섞어서 규정하는 바람에 혼동이 생기긴 했지만, 대부분 의 녹음은 보위가 조금씩 바꿔 부른 가사로 확실히 구 별할 수 있다.

존 필이 진행을 맡은 이 세션은《Ziggy Stardust》의 수록곡을 처음 대대적으로 공개한 자리였기 때문에 아 주 애매한 성격을 띠었다. 여기서부터 혼동은 여지없이 시작된다. 《BBC Sessions 1969-1972》샘플러 CD에 수 록된 〈Hang On To Yourself〉가 이 세션 버전인 것으 로 알려졌지만, 실제로는 그로부터 일주일 뒤에 녹음된 「Sounds Of The 70s」 버전이다. 게다가 라이너 노트에 따르면 이 세션에서 〈Hang On To Yourself〉만 살아남

앉다고 하는데, 이것도 틀렸다. 오히려 이 세션에서는 〈Hang On To Yourself〉를 제외한 모든 트랙이 여러 부틀렉에 나뉘어 실렸는데, 대체로 1972년에 있었던 다른 세션들에 비해 훨씬 더 저급한 음질을 띠었다. 무엇보다 이 세션은 1970년대에 진행된 세션 중 《Bowie At The Beeb》에서 통째로 빠진 유일한 세션이다.

이 세션은 몇 가지 가사로 구별된다. 〈Queen Bitch〉는 '음, 나는 11층에 있어Well, I'm up on the eleventh floor'로 시작하고, 〈Waiting For The Man〉은 '짙은 회색 건물, 세 계단 위dark grey building, up three flights of stairs'라는 표현을 포함한다.

SOUNDS OF THE 70s: BOB HARRIS

• 녹음 : 1972년 1월 18일 • 방송 : 1972년 2월 7일 • 장소: 메이다 베일 스튜디오 5 • 프로듀서 : 제프 그리핀

Queen Bitch | Five Years | Hang On To Yourself | Ziggy Stardust | Waiting For The Man (불방)

스파이더스는 앞선 세션으로부터 고작 일주일 만에 일렉트릭 사운드에 천착한 본 세션을 진행했다. 이번에는 밥 해리스가 진행하는 「Sounds Of The 70s」편이었다. 특기할 만한 점은 1972년 1월에 있었던 두 번의 세션이 트라이던트에서 진행된 《Ziggy Stardust》에서 마지막으로 남은 몇몇 트랙의 녹음과 동시에 치러졌다는 사실이다. 스파이더스는 BBC에서 이렇게 여러 트랙을 남기는 사이에 〈Suffragette City〉, 〈Starman〉, 〈Rock'n'Roll Suicide〉의 오리지널 버전을 작업하고 있었다.

이 세션 가운데 〈Hang On To Yourself〉는 《BBC Sessions 1969-1972》에 수록됐지만, 앞서 진행된 「Sounds Of The 70s」 세션에서 가져온 것으로 잘못 표기되었다. 세션 전체는 《Bowie At The Beeb》에 수록되었는데, 이 앨범의 초판에는 〈Ziggy Stardust〉가 1972년 5월 16일 세션 버전으로 잘못 수록되었다.

이 세션 역시 가사로 구별이 가능하다. 〈Queen Bitch〉에서 보위의 보컬은 '오 예!Oh yeah!' 하는 속삭임으로 시작해 '음, 나는 11층에 있어Mmm, I'm up on the eleventh floor'로 이어진다. 그리고 가사의 첫 구절이 지나고, 데이비드가 "더 크게(Louder)"라고 말한다. 〈Five Years〉는 이 세션에서만 등장하는데, '그 안

에 그렇게 모든 걸 쑤셔 넣어야 했어I had to cram so much, everything in there'라는 구절이 나온다. 그리고 〈Hang On To Yourself〉에는 '그녀는 오늘 밤 공연에 와서 조명 기계들을 향해 기도할 거야she'll come to the show tonight, praying to the light machines', 〈Ziggy stardust〉에는 '왼손으로 연주했는데, 너무 열심히 연주했지played it left hand, but played it too far', 〈Waiting For The Man〉에는 '더러운 회색 건물, 세 계단 위grey dirty building, up three flights of stairs'라는 구절이 들어간다.

SOUNDS OF THE 70s: JOHN PEEL

• 녹음: 1972년 5월 16일 • 방송: 1972년 5월 23일 • 재방송: 1972년 7월 25일 • 장소: 메이다 베일 스튜디오 4 • 프로듀서: 피트 리츠머

Hang On To Yourself | Ziggy Stardust | White Light/White Heat | Suffragette City | Moonage Daydream (재방송에서 처음 공개)

《Ziggy Stardust》발매가 임박했을 때, 스파이더스는 세 번의 세션을 더 치렀다. 첫 세션은 화요일 밤 프로그램인 「John Peel show」에서 진행했는데, 일부 기록에 잘못 표기된 'John Peel With Top Gear, Sounds Of The 70s'라는 제목은 역사가들의 혼란을 줄이는 데 전혀 도움이 되지 못했다. 이 녹음에서 론슨, 볼더, 우드맨시와 함께한 피아니스트 니키 그레이엄은 〈Suffragette City〉, 〈White Light/White Heat〉와 같은 트랙에서 열정적인 손놀림을 보이면서 탄탄하고 활력 넘치는 이 세션을 1972년도 최고 세션으로 만드는 데 확실히 일조했다.

수정된 재방송분에는 처음 공개되는 〈Moonage Daydream〉이 들어간 대신 〈Hang On To Yourself〉와 〈Ziggy Stardust〉가 빠졌다. 〈Ziggy Stardust〉는 나중에 《BBC Sessions 1969-1972》샘플러에 모습을 드러냈고, 세션 전체는 《Bowie At The Beeb》에 실렸다.

이 세션은 그로부터 머지않은 시기에 진행된 세션들에 비해 더 쉽게 구별될 수 있다. 무엇보다 두 곡(〈Suffragette City〉, 〈Moonage Daydream〉)이 다른 BBC 세션에는 들어가지 않았기 때문이다. 다른 곡들은 가사로 구별할 수 있다. 〈Hang On To Yourself〉에는

'오늘 밤 공연에 와서 조명 기계를 향해 기도해Comes to the show tonight, praying to the light machine', 〈Ziggy Stardust〉에는 '음, 그 남자는 왼손으로 연주했는데, 너무 많이 나갔지Well, he played it left hand, but made it too far', 〈White Light/White Heat〉에는 애드리브로 '하얀빛이 나를 루 리드처럼 소리 내게 하네White light make me sound like Lou reed'라는 구절이 들어간다.

THE JOHNNIE WALKER LUNCHTIME SHOW

• 녹음: 1972년 5월 22일 • 방송: 1972년 6월 5-9일 • 장소: 에얼리언 홀 스튜디오 2 • 프로듀서: 로저 퓨지

Starman (1972년 6월 6-9일 방송) | Space Oddity (불방) | Changes (불방) | Oh! You Pretty Things (1972년 6월 5일 방송)

이 세션에서 스파이더스는 피아니스트 니키 그레이엄과 다시 한번 조우했다. 1972년에 보위가 진행한 투어에서 숨은 영웅으로 활약한 니키의 솜씨는 여기에 수록된 〈Changes〉와 〈Oh! You Pretty Things〉에서 나타나는 재창작의 믿음직스러운 결과에서 잘 드러난다. 〈Starman〉 녹음이 트라이던트에서 녹음된 원곡의 현악 편곡을 리믹스한 백킹 테이프와 결합한 점은 특이하지만, 해당 공연의 나머지는 모든 면에서 새롭다. 조니 워커는 세션 전체를 공개하는 대신 5일 연속으로 이어진 쇼에서 한 곡씩만 방송했다. 그래서 6월 5일에 〈Oh! You Pretty Things〉, 이후 4일 연속으로 〈Starman〉을 틀었다. 〈Changes〉와 〈Space Oddity〉는 방송에 나오지 않았지만, 나중에 후자는 《BBC Sessions 1969-1972》 샘플러에, 세션 전체는 《Bowie At The Beeb》에 실렸다.

이 세션 역시 가사로 구별할 수 있다. 〈Space Oddity〉에는 애드리브로 '난 로켓맨일 뿐I'm just a rocket man'이라는 구절이 들어간다. 〈Oh! You Pretty Things〉의 경우, 밴드 전체의 연주가 전년도에 녹음된 단출한 어쿠스틱 버전과 쉽게 차별화된다. 〈Starman〉과 〈Changes〉는 이 세션에서만 확인할 수 있다.

SOUNDS OF THE 70s: BOB HARRIS

• 녹음: 1972년 5월 23일 • 방송: 1972년 6월 19일 • 장소: 메이다 베일 스튜디오 4 • 프로듀서: 제프 그리핀

Andy Warhol | Lady Stardust | White Light/White Heat | Rock'n'Roll Suicide

이전 세션으로부터 딱 하루 있다가 녹음된 1970년대 보위의 마지막 BBC 세션은 밥 해리스의 「Sounds Of The 70s」였다. 스튜디오에는 피아니스트 니키 그레이엄이 다시 한번 모습을 드러냈다. 〈White Light/White Heat〉를 제외한 모든 녹음이 나중에 《Bowie At The Beeb》에 실렸다.

이 세션도 가사로 구별할 수 있다. 데이비드는 〈Andy Warhol〉에서 애드리브로 워홀을 과장스럽게 흉내 내며 '음, 난 내 사진들을 바라볼 뿐Well, I only look at the pictures myself'이라는 표현으로 끝을 맺고, 〈Lady Stardust〉의 마지막에서는 '잘못된 노래야Wrong song'라고 말한다. 그리고 〈White Light/White Heat〉는 '하얀빛이 내 머릿속에서 날 꺼내줄 거야White light gonna take me outta my brain'라는 구절로 시작한다. 이 세션에서만 확인할 수 있는 〈Rock'n'Roll Suicide〉에서는 보위가 시작과 함께 "이 마이크 조금 올려야겠어"라고 중얼댄다.

MARK GOODIER'S EVENING SESSION

• 녹음/방송: 1991년 8월 13일 • 장소: 메이다 베일 스튜디오 5 • 프로듀서: 제프 스미스

A Big Hurt | Baby Universal | Stateside | If There Is Something | Heaven's In Here

보위가 BBC에 다시 모습을 드러낸 것은 19년 만인 1991년 8월의 일이다. 보위는 틴 머신과 함께 「Mark Goodier's Evening Session」 생방송에 출연해 공연을 했다. 이때 녹음된 다섯 곡은 나중에 틴 머신이 여러 형태로 발매한 싱글 〈Baby Universal〉에 나뉘어 실렸다.

CHANGESNOWBOWIE

• 녹음: 1997년 1월 • 방송: 1997년 1월 8일 • 프로듀서: 마크 플라티

The Man Who Sold The World | The Superman | Andy Warhol | Repetition | Lady Stardust | White Light/White Heat | Shopping For Girls | Quicksand | Aladdin Sane

뉴욕에서 50세 생일 기념 공연을 준비하며 리허설을 치르던 기간에 보위는 라디오 1에서 회고의 성격으로 마련한 「ChangesNowBowie」라는 프로그램에 따로 나와 아홉 곡을 녹음했다. 메리 앤 홉스와 가진 인터뷰와 어우러진 놀라운 선곡 결과는 반백 살의 데이비드가 자신의 커리어에 대해 깊이 통찰하고 있음을 줄곧 증명했다. 데이비드는 리브스 가브렐스(기타), 게일 앤 도시(베이스, 보컬), 마이크 가슨(피아노), 재커리 알포드(드럼)와 함께 어쿠스틱 위주의 공연을 선보였다. 세션의 프로듀서를 맡은 마크 플라티는 시간이 지나 당시를 이렇게 떠올렸다. "우리는 대부분의 노래를 하루 안에 끝냈어요. 데이비드, 리브스, 게일만 같이 라이브로 했고, 그다음에 내가 거기에 현악이랑 건반을 추가했죠. 데이비드는 여섯 개의 리드 보컬 트랙을 두 시간 만에 끝냈어요."

MARK RADCLIFFE
- 녹음/방송: 1999년 10월 25일 • 장소: 메이다 베일 스튜디오 4
- 프로듀서: 윌 손더스

Survive | Drive-In Saturday | Something In The Air | Can't Help Thinking About Me | Repetition

《'hours...'》 프로모션 투어 중 보위와 밴드는 라디오 1의 생방송 「Mark Radcliffe」 쇼에 출연해 스튜디오에 모인 관객들 앞에서 공연을 펼쳤다. 예정에는 네 곡만 있었는데, 막판에 〈Repetition〉이 추가되었다.

THE SATURDAY MUSIC SHOW
- 녹음: 1999년 10월 25일 • 방송: 1999년 11월 6일 • 장소: 메이다 베일 스튜디오 4 • 프로듀서: 크리스 와트모우

Survive | China Girl | Survive | Changes

보위는 「Mark Radcliffe」 세션 직후에 라디오 2에서 빌리 브래그가 진행한 「Saturday Music Show」에 출연해 두 곡을 더 녹음했고, 이어서 버진 라디오에서 크리스 에번스가 진행한 「Breakfast Team」에 출연해 두 곡을 더 녹음했다.

DAVID BOWIE-LIVE AND EXCLUSIVE
- 녹음: 2002년 9월 18일 • 방송: 2002년 10월 5일 • 장소: 메이다 베일 스튜디오 4 • 프로듀서: 새라 개스턴

Sunday | Look Back In Anger | Cactus | Survive | 5.15 The Angels Have Gone | Alabama Song | Everyone Says 'Hi' | Rebel Rebel | The Bewlay Brothers | Heathen (The Rays)

2002년 가을에 예정한 유럽 투어를 코앞에 둔 보위와 'Heathen' 투어 밴드는 스튜디오 관객들을 앞에 두고 이 엄청난 라이브 세션을 녹음했다. 그로부터 2주 후에 라디오 2에서는 이 세션을 「David Bowie-Live And Exclusive」라는 일회성 쇼 프로그램으로 방송했다. 보위는 (세션 녹음 이틀 전에 발매한 싱글 〈Everyone Says 'Hi'〉를 포함해) 《Heathen》에 수록한 몇 곡을 선보인 것은 물론 2002년 공연 레퍼토리에 새로 추가한 몇 곡을 공개하기까지 했다. 후자 중에 〈Rebel Rebel〉은 재편곡을 거친 버전으로 첫선을 보였고, 〈The Bewlay Brothers〉는 이전까지 무대에 오른 적이 없어 전 세계 보위 팬들에게 큰 즐거움을 선사했다.

BBC 세션에 관한 부가 기록

1972년 2월 7일, BBC2 「The Old Grey Whistle Test」에서 보위와 스파이더스는 〈Queen Bitch〉, 〈Five Years〉, 〈Oh! You Pretty Things〉를 선보였다. 이 세 트랙은 엄밀히 말해 BBC 세션은 아니지만 부틀렉에 실리면서 상황을 훨씬 더 복잡하게 만들었다. 비슷한 예로 1972년 7월 5일에 보위가 「Top Of The Pops」에서 선보인 〈Starman〉 무대는 라디오 세션과 혼동해선 안 된다.

〈John, I'm Only Dancing〉, 〈Star〉, 〈Lady Stardust〉를 포함한 1972년 9월 21일자 BBC 라디오 방송은 부틀렉으로 널리 퍼지면서 보위의 또 다른 라디오 세션이라고 언급되곤 하지만 이는 사실이 아니다. 그 노래들은 오리지널 앨범 수록곡에 지나지 않는다.

라디오 1은 스튜디오에서 이루어진 세션뿐 아니라 보위의 콘서트를 생방송으로 내보내기도 했다. 1983년 7월 13일 몬트리올 포럼에서 열린 'Serious Moonlight' 공연을 라디오로 내보냈고, 1987년 8월 30일 몬트리올의 올림픽 스타디움에서 열린 'Glass Spider' 공연을 방송하기도 했다(이때의 녹음은 나중에 《Glass Spider》라는 CD로 발매되었다). 또한 1990년 8월 5일 밀턴 케

인즈 보울에서 열린 'Sound+Vision' 공연을 방송했고, 1995년 11월 17일 웸블리 아레나에서 열린 'Outside' 투어를 30분 분량으로 녹음했다. 그리고 1996년 7월 18일 피닉스 페스티벌 중 마지막 여섯 곡을 생중계했고, 1999년 7월 18일 넷에이드 콘서트를 백스테이지 인터뷰까지 더해 생중계했다. 2004년 5월 14일 온타리오 콘서트 중 60분은 그해 7월 10일 BBC 6 뮤직에서 방송되었다.

오랫동안 BBC 라디오는 보위를 다룬 수작 다큐멘터리를 여러 편 제작했다. 추천작으로 라디오 1의 4부작 「The David Bowie Story」(1976년 5월 방송, 1993년 5월에 6부작으로 확장), 라디오 2의 3부작 「Golden Years」(2000년 3월 방송)가 있다. (1966년 「Bowie Showboat」 공연과 1973년 「1980 Floor Show」를 포함한 그의 활동 초기 공연 중 다수의 무대가 된) 런던 마키 클럽의 역사를 주제로 라디오 2에서 만든 다큐멘터리에서 보위는 직접 내레이션을 맡았다. 2부로 구성된 이 수작은 2001년 7월에 전파를 탔다. 2005년 10월 5일에 라디오 2 시리즈인 「Classic Singles」는 〈"Heroes"〉를 집중 조명하며 토니 비스콘티와 데이비드 본인이 나눈 인터뷰를 다뤘고, 데이비드는 2006년 9월에 같은 방송국 시리즈인 「Stop The World: It's Anthony Newley」에서 일부 자료 영상을 통해 다시 모습을 드러냈다. 후자에서 조너선 로스는 어린 데이비드에게 영감을 준 연예인으로 꼽히는 앤서니 뉴리의 업적을 좇았다. 이와 마찬가지로 마크 래드클리프는 2007년 1월에 라디오 2에서 보위의 60번째 생일 기념 프로그램 두 개를 진행했다.

그중 하나인 「Berlin Soundz Decadent」는 데이비드의 작품을 비롯한 대중음악에 독일의 수도가 미친 영향을 살폈고, 다른 하나인 「Inspirational Bowie」는 애니 레녹스, 브렛 앤더슨, 피터 후크, 이언 맥컬로치, 리키 저베이스, 마크 알몬드, 보이 조지, 데비 해리, 모비, 자비스 코커 등 여러 추종자의 인터뷰를 다뤘다. 한편 2007년 9월에 마크 볼란의 가슴 아픈 기념일을 맞아 라디오 2에서 방송한 「20th Century Boy: An Appreciation Of Mark Bolan」에는 데이비드의 또 다른 인터뷰가 실렸다. 그리고 2012년 6월에 앨범 《Ziggy Stardust》 발매 40주년을 맞아 BBC 6 뮤직이 두 시간짜리 다큐멘터리 「Ziggy Changed My Life」를 제작했는데, 골수팬인 게리 켐프의 진행과 함께 트레버 볼더, 우디 우드맨시, 린지 켐프, 켄 스콧, 수지 론슨, 조지 언더우드가 출연했다. 라디오 2의 「The People's Songs」 중 2013년 3월 에피소드는 〈Starman〉의 문화적 파급력을 집중 조명했고, 2014년 7월에 라디오 2에서 방송한 믹 론슨 헌정 다큐멘터리 「The Man With The Golden Guitar」에서는 다시 게리 켐프가 진행을 맡았다.

2016년 1월에 데이비드 보위가 사망하자 BBC 라디오는 헌정 방송을 여러 번 내보냈다. 이 가운데 마크 래드클리프가 진행한 6 뮤직의 한 시간짜리 프로그램 「Thank You David Bowie」, 2회 연속 방송으로 보위에게 통째로 헌정된 메리 앤 홉스의 6 뮤직 쇼 프로그램, 라디오 4의 「Seriously...」에서 과거의 인터뷰들을 모아 60분 동안 방송한 특집 「David Bowie: Verbatim」 등이 주목할 만하다.

데이비드 보위는 당연하게도 록 비디오의 선구자 중 하나로 알려져 있다. 특유의 외고집에 따라, 그는 첫 히트 싱글을 녹음하기도 전에 이미 장편 영화 한 편 분량의 홍보 영상들을 갖고 있는 상태였다. 「Love You Till Tuesday」의 뒤를 이은 것은 많은 부분을 환기하는 믹 록의 지기 시대 클립 영상들이었는데, 레스터 뱅스는 그중 〈John, I'm Only Dancing〉을 "음악 비디오의 현대적인 개념이 잉태된 바로 그 순간"으로 공인했다. 확실히 이 영상은 일반적으로 최초의 록 비디오로 추앙받는 퀸의 〈Bohemian Rhapsody〉를 3년이나 앞선 것이었다. 〈Be My Wife〉와 〈"Heroes"〉의 클립 비디오는 형식적으로나마 1977년에 등장했지만, 데이비드 보위가 영상의 진정한 잠재력을 절실히 느낀 계기는 그해 접한 당시 무명이었던 미래주의 밴드 디보의 작업이었을 것으로 보인다. 디보는 관례적인 데모 대신 세련된 '콘셉트' 영상을 만드는 데 노력을 기울였다. 1978년 보위는 디보가 "환상적"이라고 말하며, 결국에는 브라이언 이노가 맡게 되긴 했지만 본인이 이들의 첫 번째 앨범을 제작할 것이라고 발표했다. 1979년이 되자 블론디에 빌리지 피플, 마이클 잭슨까지 다양한 미국 아티스트들이 히트곡을 만들 때 시각 매체를 필수적인 요소로 활용하고 있었고, 보위는 비디오 시대의 전위로 떠올랐다. 〈Boys Keep Swinging〉, 〈D.J.〉, 〈Look Back In Anger〉 뮤직비디오 삼총사는 당시 가장 영향력 있는 영상들이었으며, 1980년대의 고전 〈Ashes To Ashes〉는 이 새로운 예술 형식의 문법을 정의했다. 이어지는 〈China Girl〉, 〈Jump They Say〉, 〈Little Wonder〉, 〈Black Star〉 등의 후속작들을 통해 보위는 남은 커리어 동안 록 비디오의 최전선에 남을 수 있었다.

개별적인 영상들은 1장의 곡별 설명에서 다뤘다. 다음의 내용은 보위의 공식 발표작, 기타 특기할 만한 영상과 무대에 대한 안내다.

LOVE YOU TILL TUESDAY

• 1969년/1984년 (28분) • Kenneth Pitt Ltd/Polygram SUPC 00022 (VHS) • Universal Music International 0602498233603 (DVD) • 감독: 말콤 J. 톰슨

Love You Till Tuesday | Sell Me A Coat | When I'm Five | Rubber Band | The Mask (A Mime) | Let Me Sleep Beside You | Ching-a-Ling | Space Oddity | When I Live My Dream

DVD판에 포함된 「The Looking Glass Murders」에서의 추가 수록곡: When I Live My Dream | Columbine | The Mirror | Threepenny Pierrot

1968년 9월 데이비드 보위가 함부르크에서 촬영된 ZDF(독일 제2 텔레비전)의 팝 음악 프로그램 「4-3-2-1 Musik Für Junge Leute(4-3-2-1 젊은이들을 위한 음악)」에 두 번째로 출연했을 때, 프로그램의 제작자 귄터 슈나이더는 ZDF를 위한 30분 분량의 특집 영상 제작을 케네스 피트에게 제안했다. 피트는 "당시에는 걸음마 수준이었던 독일인들이 컬러텔레비전을 다루는 방식"이 마음에 들지 않았었지만, 제안을 런던으로 갖고 갔다. 그리고 10월 초, 케네스는 데이비드와 함께 그의 과거 조수이자 당시 영화 산업에 종사하고 있던 말콤 톰슨을 만났다.

피트는 이 특집을 전년도에 발표된 《David Bowie》 앨범의 음악에 기반해 만들고 싶어 했지만, 페더스의 멀티미디어 프로젝트로 흥분해 있던 보위에게 이는 퇴보를 의미했다. "페더스가 하고 있던 것과는 아무 상관이 없었어요." 허마이어니 파딩게일은 내게 이렇게 설명했다. "정말 아무 관련이 없었죠. 허치와 제가 조금이라도 참여하지 않는다면 절대 안 하겠다고 데이비드는 완강하게 거절했습니다." 결국 도달한 합의점은 보위의 데람 시절 다섯 곡과 갓 발표한 〈When I'm Five〉, 〈Ching-a-Ling〉, 그리고 데이비드의 「The Mask」 마임 루틴을 기초로 하는 것이었고, 이에 따라 대본이 작성되었다. 가제 '데이비드 보위 쇼'로 출발한 이 영상에는 데이비드의 페더스 멤버들이 조연으로 출연하게 되었다. '허마이어니', '허치'로 간단하게 표기된 이들은

〈Sell Me A Coat〉의 리믹스 버전과 〈Ching-a-Ling〉에서 데이비드와 함께 노래를 불렀으며, 〈When I Live My Dream〉이 흘러나오는 로케이션 촬영 영상에도 등장했다. "말하자면 우리는 그의 노래에 끼워 맞춰진 거였죠." 허마이어니는 말했다. "〈Sell Me A Coat〉나 〈When I Live My Dream〉은 우리가 공연한 적이 한 번도 없었거든요."

외부 투자가 들어오지 않자 피트는 국내외 TV 방송사들에게 영상을 팔아 비용을 보전받을 심산으로 본인이 프로젝트의 자금을 대기로 결정했다. 그는 ZDF를 핵심 타깃으로 여겼고, 그쪽에서의 성공 확률을 높이기 위해 슈나이더의 제작 어시스턴트 리자 부슈를 고용해 〈Love You Till Tuesday〉, 〈When I Live My Dream〉, 〈Let Me Sleep Beside You〉의 독일어 번역과 「The Mask」 마임 안무의 독일어 음성 안내를 실었다.

1969년 1월 데이비드는 댄스 센터에서 복습 수업을 들었고, 미용 목적의 처치를 받기 위해 치과를 방문했으며, 영화 「버진 솔저스」로 인해 짧아진 옆·뒷머리를 가리기 위해 가발을 맞추려고 치수를 측정했다. 그가 「Love You Till Tuesday」 영상 내내 가발을 쓰고 있다는 사실은 잘 알려져 있지 않지만, 한번 알게 되면 놀라울 정도로 티가 난다. 1월 말에 그는 라이언즈 메이드 아이스크림 광고를 찍었으며, 더 중요하게는 새 노래를 작곡했다. 피트는 "데이비드의 놀라운 창의력을 극적으로 보여주고 어쩌면 이번 프로젝트의 핵심이 될 특별한 노래를 만들 것"을 주문했고, 데이비드가 쓴 것은 〈Space Oddity〉였다.

촬영은 1월 26일 햄스테드 히스에서 데이비드, 허마이어니, 허치가 등장하는 〈When I Live My Dream〉의 무성 로케이션 촬영으로 시작되었다("왜인지는 모르겠지만 허치는 나무 뒤에 숨어 있는 악당 비슷한 걸 연기했죠." 허마이어니는 이렇게 기억했다. "이유는 모르겠어요."). 허치는 그의 회고록에서 그날이 끔찍하게 추웠으며, 피트가 셋 모두에게 입힌 오시 클라크의 옷은 날씨를 이겨내는 데 거의 도움이 되지 않았다고 회고했다. 3일 뒤 데이비드는 트라이던트 스튜디오에서 독일어 보컬을 녹음했다. 다만 〈Let Me Sleep Beside You〉는 녹음 직전에 빠지게 됐다.

2월 1일, 그리니치의 클라런스 스튜디오에서의 〈Ching-a-Ling〉, 〈Sell Me A Coat〉 촬영으로 제작이 재개되었다. 〈Sell Me A Coat〉의 경우, 허치와 허마이

어니가 눈을 가까이 마주 보고 노래하는 장면에서는 왜소한 허치가 눈높이를 맞추기 위해 상자 위에 올라서야 했다. 이 시퀀스들은 이들이 페더스 활동에서 추구하던 것과 시각적인 스타일 면에서 완전히 달랐다. "우리는 스타일링을 받고, 주는 옷을 입은 채 바닥에 놓인 쿠션 위에 앉았죠." 허마이어니는 웃으며 말했다. "갑자기 피터 폴 앤드 메리 대역이 된 것처럼 보였어요. 우리가 평소에 입던 옷이 전혀 아니었거든요. 당시 우리 사진을 본 적이 있나요? 우리는 주로 현대 무용가들처럼 극적이고 입체적인, 검은색 옷을 입었어요. 몸이 드러나고 어떤 형태를 만들어내기를 원했거든요. 그 대신 오시 클라크 옷을 입어야 했는데, 뭐 그게 나쁘다는 건 아니지만, 제가 한 번도 골라 입어 본 적이 없는 종류였어요. 입고 나니 너무너무 산뜻한 나머지 무슨 3인조 플라워-파워 밴드처럼 보이게 됐죠."

2월 1일의 스튜디오 녹화를 끝으로 허마이어니와 허치의 촬영분은 끝이 났다. 데이비드와 허마이어니의 관계도 곧 마무리되었다(어쩌면 바로 그날 끝났을 수도 있다). 피트는 그의 회고록에서 분장실에서 흘러나온 말다툼 소리를 들었다고 회고했으나, 허마이어니는 이를 부인했다. "이 말다툼이 종종 언급되는데, 제 기억에는 없는 일이에요. 말다툼을 하는 건 저나 데이비드 성격에 맞지도 않고요. 다들 그냥 싸구려 소설을 쓰고픈 것 같아요. 누가 이별을 한다면, 「이스트엔더스」에서처럼 서로 소리를 지를 게 틀림없다고 생각하는 거죠. 그런데 저나 데이비드나 말다툼꾼들은 아니었단 말이죠. 우리는 뭐에 대해서도 그런 식으로 하지 않았을 거예요. 성질을 못 이겨서 언성을 높이는 부류의 사람이 아니었다는 말이에요. 이제 와서 별 상관이 없을지도 모르지만, 어쨌든 말다툼을 했던 기억은 없어요. 그건 말다툼보단 훨씬 슬픈 결말이었습니다."

그때 허마이어니는 이미 에드바르 그리그의 작품을 각색한 1970년 뮤지컬 영화 「송 오브 노르웨이」의 무용수 역을 따낸 상황이었고, 「Love You Till Tuesday」 출연 역시 영화 스케줄 사이에 짬을 내어 진행됐다. 오랜 시간이 지난 뒤 데이비드는 그녀가 "당연한 일이지만 영화 촬영 중에 알게 된 무용수와 도망갔다"고 회고했다.

다음 날 월즈던의 모건 스튜디오에서 〈Space Oddity〉의 첫 오디오 레코딩이 진행되었다. 2월 3일 데이비드는 클라런스 스튜디오에 돌아와 〈Rubber Band〉, 〈Love You Till Tuesday〉를 작업했고, 다음 날에는

〈Let Me Sleep Beside You〉와 함께 〈When I Live My Dream〉의 스튜디오 분량을 녹화했다. 2월 5일에는 「The Mask」에 전념했고, 그다음 날에는 〈Space Oddity〉 부분의 작업이 시작되었다. 소프트 포르노에 대한 욕심이 있던 톰슨은 〈Space Oddity〉의 여성 조연들의 표현 수위를 훨씬 높이고 싶어 했던 것으로 보인다. (여성 출연진은 제작 어시스턴트 수잔 머서와 섹시 모델 사만다 본드였다. 후자의 경우 피어스 브로스넌의 007 시리즈에서 미스 머니페니 역으로 유명한 여배우와 혼동해서는 안된다. 그녀는 이 영상이 촬영된 때 고작 일곱 살이었다.) "당대의 분위기에 반하는 일이었어요." 그는 길먼 부부에게 이렇게 털어놓았다. "게다가, 피트가 승인해줄 거라고 생각하지도 않았고요." 2월 7일에는 〈Space Oddity〉가 마무리되고, 〈When I'm Five〉가 촬영되었다.

포스트 프로덕션 단계에서 비용은 치솟았고, 각 노래 사이를 연결해줄 내레이션은 없던 일이 되었다. 진행 과정 중에 또 사라진 것은 'Graffiti'라는 제목의, 베일에 싸인 '사운드 콜라주' 작품이었는데, 이는 내레이션이나 또 다른 마임 안무의 배경음악이었을 가능성이 있다. 케네스 피트가 몇 번의 비공개 상영회를 마련했지만, 흥미를 표하는 TV 방송국이나 영화 배급사는 없었다. 그는 귄터 슈나이더가 ZDF를 떠났다는 사실을 알고는 낙심했으며, 와중에 BBC의 유일한 제안은 톰 존스를 데리고 비슷한 영상을 만드는 걸 고려해보라는 것뿐이었다. 「Love You Till Tuesday」는 미발매 상태로 남았다가 1984년 5월 폴리그램과의 협업을 통해 홈비디오로 출시되었고, 피트는 마침내 제작비를 회수하게 되었다. 보위는 판촉 활동이나 발매 결정에 관여하지 않았으나, 결과에 대해 굉장히 기뻐했으며 친구들에게 꼭 볼 것을 추천했다고 한다.

「Love You Till Tuesday」에는 싸구려 느낌이 들거나 의도치 않게 우스운 부분이 있을지도 모른다. 그러나 명성을 얻기 전의 데이비드 보위에 대한 기록이 살아남아 있다는 건 반기지 않을 수 없는 일이다. 그의 창작적인 발전 과정에서 이보다 더 흥미로운 순간을 포착해내기를 기대하기는 어렵다. 이 영상은 그가 솔로 퍼포머로서 본인의 정체성을 확립하고 자신의 음악을 진정으로 극적인 배경 위에 올려놓기 시작한 바로 그 순간에 대해 증언하고 있기 때문이다. 예언적이라고까지는 말할 수 없더라도 가장 의미심장한 것은 「The Mask」다. 이 마임에서 데이비드가 분한 소년은 어떤 가면을 훔치는데, 그걸 쓸 때마다 가족들과 친구들이 웃자, 공개된 곳에서 마스크를 착용하는 비굴하고 하찮은 행위를 함으로써 부와 유명세를 얻는다. 명성이 커질수록 그는 점점 오만해지고 일반인들을 업신여기게 된다. 그러다 결국, 런던 팔라디움을 메운 관중 앞에서 자아와 사랑을 나누던 중 가면을 벗을 수 없다는 걸 깨닫고 무대 위에서 질식사한다. "신문들은 호들갑을 떨었습니다." 생명이 빠져나간 그의 몸 위로 조명이 어두워지는 동안, 내레이션은 이렇게 마무리짓는다. "그런데 참 재미있는 일이에요. 아무도 가면에 대해 언급하지 않았거든요." 1960년대 보위에게 전략이 없었다고 생각하는 이들은 다른 것 없이 이 영상만 보면 된다.

2005년 2월 「Love You Till Tuesday」는 리마스터된 사운드트랙, 그리고 5.1 채널 사운드 옵션과 함께, 디지털 복원된 DVD로 재발매되었다. 이 인심 좋은 재발매반에는 사진 갤러리에 더해, 린지 켐프의 1970년 텔레비전 프로덕션 「The Looking Glass Murders」(6장 참고)의 잔존한 저화질 영상도 수록됐다.

ZIGGY STARDUST AND THE SPIDERS FROM MARS

• 1973년/1983년/2002년 (86분) • Miramax/MainMan/Warner Video PES 38022 (VHS) • EMI DVD 7243 4 92987 9 8 (DVD) • 감독: D. A. 페네베이커

Hang On To Yourself | Ziggy Stardust | Watch That Man | Wild Eyed Boy From Freecloud/All The Young Dudes/Oh! You Pretty Things | Moonage Daydream | Changes | Space Oddity | My Death | Cracked Actor | Time | The Width Of A Circle | Let's Spend The Night Together | Suffragette City | White Light/White Heat | Rock'n'Roll Suicide

해머스미스 오데온 극장에서 1973년 7월 3일에 촬영된, 마지막 지기 스타더스트 콘서트를 다룬 돈 페네베이커의 영상은 이르면 당해 크리스마스에 'The Last Concert'라는 제목으로 극장에 개봉하는 것을 목표로 하고 있었다. 1974년 10월 미국 텔레비전에서는 한 시간 분량의 버전이 방영되었는데, 이 영상과 이탈리아 해적 방송국에서 상영된 무허가 방송분은 추후의 발매작에서는 삭제된 제프 벡의 앙코르 무대를 포함한 것으로 잘 알려져 있었다. 1974년 버전은 거친 음향 역시 특징

적이었는데, 기타와 베이스 소리가 다른 모든 것을 압도해서 드럼과 때때로 보위의 보컬마저 들리지 않았다. (보위가 밀워키의 스타 스튜디오에서 믹스했으며 마이크 가슨과 얼 슬릭이 일부 오버더빙을 추가한 것으로 보인다.)

미국 방송 이후 영상의 투자자들과 총 제작자 토니 디프리스, 그리고 나중에는 제프 벡 본인까지 연루된 지리멸렬한 다툼이 거의 10년 가까이 이어졌다. 결국 1983년 10월이 되어서야 발매가 허가됐고, 제목은 「Ziggy Stardust And The Spiders From Mars」가 되었다. "작년에 먼지를 털고 다시 한번 봤죠." 보위는 이렇게 설명했다. "그리고 저는 이런 생각이 들었습니다. '이거 참 웃기는 영상이로군! 저놈, 밥벌이를 하려고 저런 옷을 입었단 말이지? … 아들한테 보여줘야겠어!'" 「Ziggy Stardust And The Spiders From Mars」는 제프 벡 앙코르를 빼고, 보위, 토니 비스콘티, 브루스 터게슨이 새로 믹스한 사운드트랙을 달고 나왔다. "맨 처음 믹스했을 때는 뭐에 취해 있었는지도 기억이 안 나네요." 데이비드는 이렇게 고백했다. 함께 발매된 라이브 앨범 《Ziggy Stardust: The Motion Picture》는 같은 사람들이 만든 살짝 다른 믹스를 수록했다.

획기적인 순간에 관한 귀중한 기록물이긴 하지만, 페네베이커의 영상에도 단점은 존재한다. 거친 입자가 드러나는 어두운 화면, 그리고 핸드-헬드 촬영과 초점 전환 등 시네마 베리떼 스타일에 대한 감독의 애호가 바로 그것이다. 이러한 스타일은 그가 찍은 밥 딜런 영상 「Don't Look Back」에서는 큰 강점으로 작용했지만, 이 공연의 기이한 분장과 과시적인 연극성은 적절히 담아내지 못하고 있다. 초점이 데이비드에게 맞춰져 있고 기타나 손이 얼굴을 가리고 있지도 않은 몇 안 되는 순간에도, 그는 머리와 어깨가 솟아난 빨간색 빛의 덩어리 이상으로는 보이지 않는다.

그렇지만 공연의 강렬함과 관중의 열기는 이 영상을 보위의 좀 더 미끈한 어느 후기 콘서트 비디오보다 더 흥미진진한 것으로 만든다. 일단 그의 전매특허인 라포 형성이 관중과 믹 론슨 양쪽을 대상으로 이루어지는 것을 눈으로 확인할 수 있다. 또 언급할 만한 것은 잭 브루스의 영향이 느껴지는 트레버 볼더의 베이스와 근본에 충실한 우디 우드맨시의 드럼인데, 이들의 수준은 이제껏 과소평가되어 왔다. 이게 가장 선명하게 느껴지는 곳은 〈The Width Of A Circle〉의 프로그레시브 펑크 구

간이다. 보위가 복장을 갈아입으러 무대에서 내려간 사이 스파이더스는 맹렬한 노이즈로 장벽을 세우듯 연주를 하는데, 광기에 찬 관객들은 거의 환각 상태에 이르게 된다. 무아지경에 빠진 관객들의 모습은 순간 명멸하는 섬광등 아래로 드러난다.

공연 실황에 더해, 데이비드의 백스테이지 장면들도 수록되어 있다. 영락없이 18개월짜리 투어 끝에 다다른 록스타의 피곤한 얼굴을 한 그는, 밴드가 무대를 접수하는 동안 피에르 라로슈의 메이크업 브러시 손길 아래 자신을 내맡기거나 정신없이 복장을 갈아입는다. 가장 의미심장한 것은 짧은 순간 드러나는 토니 디프리스의 사업 방식과("이거 다 암호잖아." 메인맨의 뉴욕 사무소가 그의 매니저에게 보낸 수수께끼 같은 텔렉스를 보며 데이비드는 중얼거린다. "이 사람이 암호로 업무를 하는지는 몰랐네. 진짜 하나도 못 알아듣겠군!") 불편할 정도로 눈에 띄는 그의 부부관계의 악화다. 안젤라는 해머스미스 고가도로 아래에 운집한 팬들에게 사인을 해준 뒤 분장실에 도착하는데, 데이비드의 얼굴에는 애써 기쁜 척하는 표정이 뚜렷하다. "최근에 내가 그랬듯, 당신이 나와 데이비드가 이야기를 나누는 백스테이지 장면을 본다면", 안젤라는 훗날 자서전에 이렇게 썼다. "내가 확인하고 싶지 않았던 것을 목격할 수 있을 것이다. 나를 향해 웃고 있는 데이비드의 얼굴은 마치 가면처럼 보인다." 이 역사적인 영상 속의 데이비드는, 그와 밴드가 그야말로 장관을 연출했던 그 무대 위에서 훨씬 더 행복해 보인다.

1983년 버전의 DVD가 2000년 몇몇 지역에서 발매되었지만, 토니 비스콘티의 훌륭한 돌비 디지털 5.1 채널 리믹스가 이를 빠르게 대체했다. 이 리믹스의 시사회는 2002년 7월 10일 뉴욕의 필름 포럼에서 열렸으며, 2003년 3월 「Ziggy Stardust And The Spiders From Mars: The Motion Picture」라는 더 긴 제목의 DVD로 발매되었다. 더 이상 잔존한 실황 영상이 없었기 때문에, 함께 출시된 리믹스 음반과는 달리 영상에는 추가된 장면이 없었다. 그러나 음향은 눈을 번쩍 뜨이게 하는 수준이었으며, 토니 비스콘티와 돈 페네베이커의 코멘터리라는 부가적인 볼거리는 이 DVD를 보위 팬들의 필수 소장품으로 자리매김하게 했다.

CRACKED ACTOR

• 1974년 (60분) • BBC Television • 감독: 앨런 옌톱

보위의 공식적인 작품도 아니고 시중에서 구할 수 있는 발매작도 없지만, 이 앨런 옌톱의 1974년 영상은 데이비드 보위에 관한 아마도 가장 잘 만들어진 다큐멘터리라는 점에서 언급할 가치가 있다. 1974년 8월과 9월에 필라델피아와 로스앤젤레스 등지에서 찍은 이 영상은 BBC의 다큐멘터리 시리즈 「Omnibus」를 위해 제작되었으며, 한 해 전 러셀 하티와의 인터뷰에서 데이비드가 쓴 표현을 따서 'The Collector'라는 가제가 붙었다.

옌톱의 영상에 감사해야 할 이유에는 여러 가지가 있다. 첫째로 가장 중요한 것은 「Cracked Actor」가 휘황찬란했던 'Diamond Dogs' 공연의 무대를 기록한다는 점이다. 물론 어두운 화면과 헷갈리는 클로즈업으로 인해 1973년 해머스미스 실황에 비해 영상의 질은 크게 나아지지 않았으나, 보위 일대기의 전설적인 한 시기를 엿볼 수 있다는 점에서 가치를 헤아리기 어렵다. 옌톱과 그의 팀이 오지 않았더라면 데이비드는 'Diamond Dogs'의 세트를 진작에 처분했을 것인데, 차기작 《Young Americans》의 영향력이 조금씩 늘어나고 있는 것은 이미 이 영상에서도 확인된다. 데이비드가 아바 체리, 루더 밴드로스, 로빈 클락과 함께 〈Right〉의 리허설을 하는 장면이 잠깐 등장하던 영상은 이내 로스앤젤레스 공연의 폐막곡 〈John, I'm Only Dancing (Again)〉의 무대로 끝을 맺는다.

「Cracked Actor」는 보위의 삶과 커리어의 어두웠던 시기에 대한 불편하고 무심한 통찰을 제공한다. 영상의 악명 높은 장면에서, 수척한 데이비드는 창밖으로 할리우드의 밤거리가 스쳐가는 메인맨 리무진의 뒷좌석에 기대앉아 있다. "우리 차를 세우면 안 될 텐데…" 경찰차의 사이렌 소리가 들려오자 그는 중얼거린다. 코를 과장되게 킁킁대는, 전형적인 코카인 중독자의 모습은 그가 무엇을 걱정하는지에 관한 다른 가능성을 모두 사라지게 만든다. "「Cracked Actor」를 보는 건 제게 극도로 고통스러운 일이에요." 데이비드는 1997년에 말했다. "당시의 제 내면 상태가 어땠는지 알고 있기 때문이죠. 저는 그때 완전히 바닥을 쳤습니다. 당시 제 인생이 얼마나 한심했는지는 말도 못 해요."

더 많은 것을 암시하는 것은 데이비드와 토니 디프리스 사이에 적대적인 몸짓이 드러나는 순간인데, 밴드가 무대 준비를 하는 백스테이지에 디프리스가 스쳐 등장할 때를 보면 된다. 코코 슈왑이 이르게 목격되는 부분도 주목할 만한데, 그녀는 토니 마시아가 운전하는 리무진이 사막을 지나는 동안 데이비드와 함께 뒷좌석에 타고 있다. 알라딘 세인 가면 제작을 위해 얼굴에 석고를 덮어쓰고 질색하는 데이비드와, 옌톱이 인터뷰한 호들갑스러운 미국 팬들의 모습 역시 주요 장면으로 꼽을 만하다. "그는 우주 사령관이고, 저는 그저 생도일 뿐이죠." 한 소녀가 애교 섞인 목소리로 말한다. 한편 꽤 무서운 인상의 애리조나 소년은 데이비드가 "그 자신만의 우주에서 왔다"고 옌톱에게 말한다. 그게 어떤 우주인지 옌톱이 캐묻자, 소년은 귀찮다는 눈빛으로 "보위 우주"라고 대답한다.

그러나 아마도 「Cracked Actor」의 가장 귀중한 속성은, 보위의 1970년대 중반 미국 망명을 둘러싼 풍선처럼 부풀어 오른 미신에 바람을 빼놓는 효과를 발휘한다는 점일 것이다. 옌톱의 영상에서 마주하게 되는 이 남자가 건강하지 않고 심지어 조금 불안정하기도 하다는 점에는 의심의 여지가 없다. 그러나 동시에 그는 재치 있고 지적이며 표현력도 풍부하다. 저속한 로큰롤의 환경에 갇힌, 섬세하고 통찰력 있는 영혼이 느끼던 감정들을 영상으로 전달받기에 부족함이 없다. 당시 녹화에 참여했던 BBC 팀원 중 한 명은 후일 데이비드를 이렇게 묘사했다. "매력 넘쳤어요. … 술 취한 사람들이 가득한 방에 있는 유일하게 멀쩡한 사람 같았죠." 그리고 이게 「Cracked Actor」가 드러내는 그의 모습이다. 보위는 후일 옌톱에게 그가 이 영상을 "보고 또 봤다"고 이야기했는데, 이유는 영상이 "진실을 말했기" 때문이었다.

엄숙한 표정으로 침묵한 보위가 어두운 방 안에 앉아 본인의 1973년 송별 공연 실황을 보는 장면은, 1975년 1월 26일 영국 첫 방영 전에 「Cracked Actor」의 선공개 복제본을 미리 볼 수 있었던 니콜라스 뢰그의 상상력에 불을 붙였다. 그는 곧 데이비드에게 연락해 「지구에 떨어진 사나이」에 대한 논의를 시작했다.

DAVID BOWIE VIDEO EP

• 1983년 (12분) • PMI MVT 9900042 • 감독: 데이비드 말렛, 짐 유키치

Let's Dance | China Girl | Modern Love

15세 이상 관람가로 발매된 이 1983년의 세 트랙짜리 컴필레이션은 〈China Girl〉 무편집 영상의 유일한 공식 출처로 남아 있다.

SERIOUS MOONLIGHT

- 1984년 (90분) • Warner Music Vision 4509 968393 (VHS)
- EMI 094634153997 (DVD) • 감독: 데이비드 말렛

Look Back In Anger | "Heroes" | What In The World | Golden Years | Fashion | Let's Dance | Breaking Glass | Life On Mars? | Sorrow | Cat People (Putting Out Fire) | China Girl | Scary Monsters (And Super Creeps) | Rebel Rebel | White Light/ White Heat | Station To Station | Cracked Actor | Ashes To Ashes | Space Oddity | Young Americans | Fame

「Serious Moonlight」는 1983년 9월 11일과 12일, 밴쿠버에 있는 11,000석 규모의 퍼시픽 국립 전시 콜리시엄에서 녹화되었다. 흥행을 기대하고 만든 영상이었고 감독 데이비드 말렛 역시 최선의 노력을 기울였다. 로컬 디제이 테리 멀리건이 공연에 앞서 무대에 올라 관중들에게 카메라 앞에서의 행동 요령을 알려주었으며, 말렛의 어시스턴트들은 관중 사이를 돌아다니며 미녀 50명을 찾아내 그들의 좌석을 앞줄로 옮겼다.

　말렛은 노래와 무대를 그 자체로서 보여주지만, 종종 연출적인 의도가 고개를 드는 순간도 있다. 오프닝 시퀀스는 보위가 밴쿠버의 상가 거리를 거니는 것을 보여준다. 그가 처음으로 무대에 등장할 때에는 잔상 효과를 이용한 후광이 그를 감싼다. 또 〈Ashes To Ashes〉 동안에는 영상이 물감통을 부어놓은 듯 반전되어 말렛의 오리지널 영상을 모방한다. 다음에 나올 무대는 매번 곡 제목과 발표 연도가 표기된 영상 캡션으로 소개되었는데(캡션에 의하면 〈Space Oddity〉는 1972년작이다), 해당 시기에 찍힌 데이비드의 사진도 함께 등장했다.

　밴쿠버 공연에서 연주된 것 중 빠진 곡은 〈Red Sails〉와 앙코르 〈Star〉, 〈Stay〉, 〈The Jean Genie〉, 〈Modern Love〉다. 이를 제외하면 대부분의 곡은 거의 원형대로 보존되어 있으나, 〈Station To Station〉의 확장된 도입부는 삭제되었고 〈"Heroes"〉와 〈Ashes To Ashes〉에는 보컬 오버더빙이 추가되었다. 특히 〈Ashes To Ashes〉에는 심하게 티가 나는 부분이 있다. 그러나 전반적으로 이 영상은 깔끔하고 솔직한 기록물로, 얼 슬릭의 극적인 기타 솔로에서부터 때로 성가신 심스 형제의 안무까지 모든 것을 포착해낸다. 이 영상을 통해 우리는 〈Cracked Actor〉의 해골 루틴을 감상할 수도 있고, 걸어찼다가 무대로 튕겨 되돌아온 거대한 풍선 지구본을

어깨에 짊어지고 즉흥적인 아틀라스 안무를 펼치는 극적인 순간에 감탄할 수도 있다. 「Ziggy Stardust And The Spiders From Mars」만큼 역사적인 무게감이 있는 것도 아니며, 「Glass Spider」만큼 엄청나게 화려하지도 않은 작품이지만, 라이브 영상으로서는 더 재미있고 알차다고까지 말할 수 있다.

　영국 발매본은 원래 두 개의 테이프로 나뉘어 출시되었다. 「David Bowie: Serious Moonlight」는 〈Look Back In Anger〉부터 〈China Girl〉까지, 「David Bowie: Live」는 〈Scary Monsters〉 이후를 수록하고 있다. 이후에 나온 90분짜리 컴필레이션에서는 인터뷰 영상이 삭제되었지만, 가성비는 이쪽이 더 나았다. 2006년 3월에는 리마스터링된 DVD가 발매되었다. EMI의 피터 뮤가 작업한 선명하고 공간감 있는 5.1 채널과 DTS 오디오 리믹스를 자랑했는데, 원본을 완전히 압도한다고 표현할 수밖에 없다. 사진 갤러리와 투어 영상 「Ricochet」의 확장판 역시 추가로 수록되었다(다음 꼭지 참고).

RICOCHET

- 1984년 (59분/78분) • Vision Video VVD 084 (VHS) • EMI 094634153997 (DVD) • 각본: 마틴 스텔만 • 감독: 게리 트로이나

게리 트로이나의 이 영상은 'Serious Moonlight' 투어의 1983년 12월 동아시아 공연에 관한 흥미로운 기록물이다. 「Richochet」는 데이비드 보위가 홍콩, 싱가포르, 방콕(영상에서는 이 순서로 나오지만 홍콩이 투어 일정의 마지막이었다)에서 일하고 노는 것을 관찰한 플라이-온-더-월 다큐멘터리인 듯 행세하지만, 영상의 일부분은 누가 봐도 대본에 기초하고 있다. 보위는 스케줄에서 오는 스트레스를 피해 국외를 유영하며 세 도시의 이국적인 문화를 흡수하는 이방인으로 그려진다. 1983년 투어의 밝고 경쾌한 이미지와는 달리, 여기에서 우리는 그의 베를린 시기를 연상하게 되는데, 《"Heroes"》의 두 인스트루멘털이 반주곡으로 사용되어 이러한 느낌이 강화된다.

　홍콩 영상의 하이라이트 중에는 카피 밴드가 〈Ziggy Stardust〉를 리허설하는 짧은 순간, 그리고 동양에 대한 본인의 흥미가 린지 켐프와의 인연으로 거슬러 올라간다고 말하는 보위의 기자회견 장면이 있다. 저녁을 먹으면서 그는 당시에 아직 14년이 남아 있던 홍콩의 중국 반환에 대해 토의하기도 한다. 싱가포르에서 그는 사

원에 들러 점을 보고, 래플스호텔을 방문하더니 오페라 리허설을 볼 수 없다는 소식에 낙담한다. 방콕에서 그는 지저분한 나이트클럽에 들르고, 카누를 타고 '이끼 정원(Moss Garden)'에서 밤길을 걸은 뒤, 마지막으로 불교 성지를 방문해 태국 밴드의 음악을 듣는다. 이러한 소품 영상들 사이사이에 어린 팬 한 명이 입장권을 구하려 애쓰는 내용의 다소 거슬리는 부차적인 줄거리가 삽입되어 있다. 더 볼만한 가치가 있는 것은 〈Look Back In Anger〉, 〈"Heroes"〉, 〈Fame〉 등의 공연 실황이다(그러나 영상의 제목과 달리 〈Ricochet〉는 수록되지 않았는데, 이 투어는 물론 다른 어떤 투어에서도 무대에 올린 적이 없다). 어둡고 거친 이 영상은, 데이비드 말렛의 「Serious Moonlight」의 미끈한 촬영 테크닉과는 거리가 멀지만, 종종 밴쿠버 레코딩을 근소하게 앞설 만큼 멋지고 강렬한 라이브 버전을 제공한다.

「Serious Moonlight」의 2006년 DVD판은 「Ricochet」의 확장판도 수록하고 있다. 여기서 「Ricochet」는 밴쿠버 영상 수준으로 리마스터링되지는 않았지만, VHS 버전에 비해 19분이 늘어났다는 점이 주목할 만하다. 추가된 시퀀스의 내용으로는 방콕에서의 또 다른 보트 관광, 동아시아 투어가 본전을 달성할지 보위가 의문을 제기하는 사업 회의, 얼 슬릭이 출입국 수속에서 겪은 곤란한 상황, 그리고 홍콩에서 촬영된 〈China Girl〉의 전체 무대 등이 있다. 「Ricochet」의 편집된 부분 중에는 또 다른 보석이 있었는데, 홍콩에서의 일회성 〈Imagine〉 커버 무대였다. 이는 2016년 데이비드의 죽음 이후 온라인에 등장했다.

JAZZIN' FOR BLUE JEAN

• 1984년 (21분) • Nitrate/PMI MVS 9900274 (재발매: EMI PM0017) •출연: 데이비드 보위, 루이스 스콧, 크리스 설리번, 그레이엄 로저스, 케니 앤드루스, 이브 페레, 마크 롱 •각본: 데이비드 보위, 줄리언 템플, 테리 존슨 •감독: 줄리언 템플

1983년 마이클 잭슨이 그의 화려한 《Thriller》 앨범 프로모션 비디오를 통해 록 영상의 지평을 넓힌 것은 유명한 일이다. 데이비드 보위가 행동을 취한 것은 얼마 지나지 않아서였는데, 그 결과가 이 21분짜리 영상「Jazzin' For Blue Jean」이다. 감독 줄리언 템플은 보위와는 처음 작업하는 것이었는데, 1970년대 말에 섹스 피스톨스를 쫓아다니다 영화 「The Great Rock'n'Roll Swindle(위대한 로큰롤의 사기)」로 업계에 이름을 알린 영국 영화계의 이단아였다. 템플의 초기 팝 홍보 영상으로는 컬처 클럽의 〈Do You Really Want To Hurt Me〉, ABC의 〈Poison Arrow〉가 있었다. 한편 1983년에는 롤링 스톤스 《Undercover》 3부작의 감독을 맡으며 믹 재거와 그의 동료들이 충분히 급진적이지 않다고 생각해서 작업을 거의 거절할 뻔했다고 밝혀 언론의 이목을 사로잡았다. 보위와 롤링 스톤스 사이의 뺏고 빼앗기는 게임은 1984년에도 수그러들 기미가 없었기에, 믹 재거가 그의 솔로 앨범 《She's The Boss》를 위해 나일 로저스를 고용한 한편 보위는 줄리언 템플에게 연락을 취한 것이었다. 그들은 함께 보위가 제안한 줄거리를 발전시켰으며, 극작가 테리 존슨을 고용해 대사를 다듬도록 했다. 보위는 제작 전반에 직접 참여했다. "저는 그로부터 많은 제안을 수렴하고 있어요." 템플이 말했다. "롤링 스톤스와 아주 다른 부분이에요. 그들은 늘 제가 모든 걸 알아서 하길 원했거든요."

「Jazzin' For Blue Jean」은 셰퍼튼 스튜디오와 켄싱턴의 레인보우 룸에서 1984년 8월에 촬영되었다(종종 그렇게 주장되긴 하지만, 소호의 웨그 클럽에서는 촬영되지 않았다. 템플은 며칠 후 그곳에서 MTV 어워즈를 위한 〈Blue Jean〉 홍보 영상을 찍었다). "50년대 단편 영화 같을 거예요." 보위가 말했다. "노래는 플롯과 캐릭터에 이어 2순위로 고려됩니다. 대사도 꽤 많고, 노래의 각 부분이 서로 다른 곳에서 불쑥불쑥 등장하죠. 소년, 소녀, 그리고 록스타에 대한 이야기입니다." 「Jazzin' For Blue Jean」은 웃음과 감동을 자아내는 코미디로, 보위는 여기서 1인 2역을 맡아 대조적인 인물을 연기한다. '빅'은 제대로 된 직업이 없는 사내로 한 여자에게 눈독을 들이고 있으며, '악을 쓰는 바이런 경'은 화려한 록스타로 그의 다음 공연이 빅에게 완벽한 데이트 기회가 된다. 보위는 바이런 경으로 변신하기 위해 〈Ashes To Ashes〉 이후 처음으로 회반죽으로 분장하는데, 그의 본격적인 캐릭터 변신은 향후 오랜 시간 동안 이게 마지막이 된다. 터번에 펄럭이는 바지까지 갖춘 그의 '아라비안 나이트' 의상은 앨리슨 치티가 디자인했다.

빅이 바이런을 만나는 장면들에는 보위의 대역배우 이언 엘리스가 투입되었다. 완성된 영상에서 잘린 한 장면에서는, 빅으로 분한 보위가 〈Blue Jean〉의 무대 도중 캣워크 쪽으로 달려가 또 다른 자신에게 "저희는 저

쪽 구석 테이블에 앉아 있어요! 공연이 아주 잘되고 있는 것 같아요. 다들 당신을 너무 좋아하네요!"라고 외치는데, 그 순간 바이런이 무대를 향해 뻗은 그의 손을 밟아버린다. 백킹 그룹으로 출연해 핸드싱크를 한 세 명의 연주자들은 실제 밴드 출신이었는데, 당시에는 아무도 상업적인 성공을 누리지 못하고 있었다. 드러머는 피지크의 폴 리즐리, 기타리스트는 블론디니 브러더스의 대릴 험프리스였다. 한편 베이시스트는 바로 리처드 페어브래스였는데 당시에는 이언 플레시와 활동 중이었지만 후일 라이트 세이드 프레드의 리드 보컬로 명성을 얻게 된다. 밴드의 동작은 보위의 그것과 마찬가지로 데이비드 토구리가 짠 안무이다. "보위는 파도처럼 움직여요." 그는 이렇게 말했다. "그의 움직임에는 무게감, 진정한 힘이 실려 있습니다. 그는 모든 움직임을 자기 것으로 만들어요. … 집중력이 특별하죠."

"보위는 가면 갈수록 연기자로서 발전하고 있습니다." 줄리언이 촬영 중에 말했다. "그리고 그는 자기가 원하는 게 무엇인지 아주 예민하고 정확하게 알고 있어요. … 가수와 이렇게까지 깊게 연계되어 있는 촬영 팀은 처음 봅니다. 음악업계에서 보위처럼 영상을 이해하는 사람을 만나는 것은 아주 드문 일이죠. 영상과 음악에는 생각보다 공통점이 별로 없거든요."

"줄리언과 이 작업을 하면서 너무 즐거웠어요." 보위가 말했다. "영상을 빨리 보고 싶네요. … 줄거리 차원에서 딱히 혁신적인 건 없습니다. 꽤 가벼운 코미디죠. … 그래도 이 작품이 이뤄내기를 원하는 게 하나 있다면 록스타라는 신화를 해체하는 거예요. 저는 굉장히 과장된 록스타와 굉장히 천진난만한 역할을 동시에 연기하는데, 그게 재미있는 지점이죠."

「Jazzin' For Blue Jean」은 완전한 성공작이다. 안무와 함께한 〈Blue Jean〉 부분은 그 자체로 장관이지만, 무엇보다도 이 영상은 코미디언으로서 보위의 재능에 관한 최고의 쇼케이스를 제공한다. 몸으로 하는 코미디에 관한 그의 직감은 대단히 섬세한데, 이는 빅이 데이트를 위해 빌린 발에 잘 맞지 않는 구두를 활용한 반복되며 변주되는 개그에서 잘 드러난다. 그의 타이밍은 내내 기가 막히게 뛰어나다. 빅으로 분한 그는 코에 밴드를 붙인 채 어린 토니 행콕처럼 시작해, 갈수록 터무니없는 말을 하며 자신을 궁지에 몰아넣는다("데이비드 호크니를 통해 소개받았죠. … 제가 그 사람 가사를 쓴다." 그는 어느 순간에 이렇게 내뱉고, 자기 이

름이 "우쉬-올리앤더"라고 말하는 장면에서는 거의 우디 앨런급의 희극적 고통을 이끌어낸다). '악을 쓰는 바이런 경'으로서 그는 파우더를 떡칠한 채 끊임없이 알약을 삼키는 우스꽝스럽고 과장된 인물을 연기한다. 그는 사람들 앞에서 거만하고 시선을 의식하듯 건들거리는데, 그를 받들며 행동 하나하나를 따라 하는 관중의 모습은 섬뜩하게 느껴진다. 반면 백스테이지에서 그는 편집증적인 어린아이 같은데, 산소마스크를 쓴 채로 등장해, 보디가드와 아첨꾼들 사이에서 성마르게 징징댄다. 빅이 클럽 문지기를 붙잡고 처절하게 조잘대는 말의 내용은 거의 'Serious Moonlight' 공연의 후기처럼 들리기도 한다("베를린에서 그 투어를 보러 갔었거든요. 그 사람들 음악 밑에 조명이나 속임수를 너무 많이 깔았던 것 같아요. 솔직히 너무 과하지 않았어요?"). 또 록스타에게 퍼붓는 그의 마지막 비난에는 실제로 뼈가 있다("음흉한 변태 사기꾼, 동양 페티쉬나 있는 늙다리 여장남자 같으니라고! 네 노래보다는 네 앨범 커버가 낫겠다!"). 1984년 여름 당시의 최고 인기 패션 아이템인 'Frankie Say' 티셔츠를 비꼬는 부분도 있다. "신이시여, 그놈의 티셔츠 너무 싫어요. 진짜 너무 싫어요!" 당시 보위가 웃으며 한 말이다.

록스타의 신비에 대한 희극적인 해체를 액자처럼 둘러싸고 있는 것은 영화적인 농담이다. 영화의 첫 장면에서 빅은 '악을 쓰는 바이런 경'의 공연 포스터를 벽에 붙이다가 여자를 처음 맞닥뜨리는데, 마치 본인이 영화 속에 있다는 걸 말하는 듯, 우리가 화면으로 보고 있는 그대로를 내레이션으로 해설한다("아주 트렌디하군. 높은 시점에서 골목을 내려다보는 롱숏. 내가 사다리 위에 있으니까."). 영화가 끝에 다다르면 픽션은 의도적으로 폭파된다. 마지막 숏에서 카메라는 천천히 뒤로 빠지며 촬영 팀을 노출하는데, 빅은 다시 보위가 되어 감독과 티격태격한다. "이것 봐요. 이건 제 곡이고, 제 콘셉트고, 제 모가지가 걸린 일이에요! 전에도 말했잖아요, 줄리언. 그녀가 록스타의 차를 타고 가는 건 너무 뻔하다고요…." 그러다가 템플 감독의 "컷!" 소리로 영화는 끝난다. 이 모든 장치는 수년 전 보위에게 깊은 인상을 남긴 한 텔레비전 프로그램을 명백히 연상시킨다. 바로 1960년의 초현실적인 명작 「The Strange World Of Gurney Slade」인데, 거기서 앤서니 뉴리가 연기하는 불운한 런던 소년은 「Jazzin' For Blue Jean」의 빅과 마찬가지로 자신의 인생을 영화처럼 '감독'하는 공상을

한다. 그리고 카메라가 뒤로 빠지면 이 공상이 현실이었다는 사실이 드러난다.

「Jazzin' For Blue Jean」은 「Company Of Wolves」의 동시상영작 자격으로 배급을 따냈으며, 채널 4에서 심야 상영되기도 했다. 이후에는 홈비디오로 발매되었고, 2002년의 「Best Of Bowie」 DVD에 숨겨진 '이스터 에그'로 수록되었다. (*'이스터 에그'는 의도적으로 장난스럽게 숨겨놓은 기능이나 내용물을 말한다―옮긴이 주) 〈Blue Jean〉이 나오는 부분은 발췌되어 널리 알려져 왔고, 「The Video Collection」과 「Best Of Bowie」에도 따로 수록되었다.

DAY-IN DAY-OUT
• 1987년 (18분) • PMI MVR 9900682 • 감독: 줄리언 템플, 데이비드 보위, 데이비드 말렛

Day-In Day-Out | Loving The Alien | Day-In Day-Out (Extended Dance Version)

〈Day-In Day-Out〉이 영국과 미국에서 검열되어 방송 금지당하자 PMI는 싱글 에디트 버전과 '댄스 확장판', 추가로 〈Loving The Alien〉을 수록한 비디오 EP를 발매했다. 18세 등급을 달고 나온 이 영상은 〈Day-In Day-Out〉의 무삭제판이 수록된 유일한 발매작으로 남아 있다.

GLASS SPIDER
• 1988년 (107분) • Video Collection VC 4043/VC 4044
• Image Entertainment 6198 • EMI 094639100224 • 감독: 데이비드 말렛

Up The Hill Backwards | Glass Spider | Day-In Day-Out | Bang Bang | Absolute Beginners | Loving The Alien | China Girl | Rebel Rebel | Fashion | Never Let Me Down | "Heroes" | Sons Of The Silent Age | Young Americans | The Jean Genie | Let's Dance | Time | Fame | Blue Jean | I Wanna Be Your Dog | White Light/White Heat | Modern Love

1987년 11월 시드니 엔터테인먼트 센터에서 펼쳐진 여덟 번의 공연에 걸쳐 촬영한(대부분은 11월 6일 공연에서 갖고 온 것이긴 하다) 이 데이비드 말렛의 영상

은 'Glass Spider' 투어 막판의 압도적인 규모를 포착하고 있다. 「Serious Moonlight」와 마찬가지로 원래는 두 개의 별도 발매작으로 분할되어 출시되었지만(<"Heroes">의 끝이 분기점이었다), 1990년에 두 장을 병합한 컴필레이션이 등장했다. 동아시아 일부 지역에서는 완전히 공식적이라고 하기 어려운 DVD판이 1999년에 발매되었으나, EMI의 완전히 리마스터링된 버전은 2007년 6월이 되어서야 등장했다. 이 리마스터 버전은 영국 음악 DVD 차트 9위를 기록했다. 또 스테레오와 5.1 채널 서라운드가 모두 제공되었는데, 안타깝지만 믹스에 관해서는 정당하고 광범위한 비판에 직면해야 했다. 피터 프램튼의 기타 소리가 자주 과도하게 낮아져서 전체적인 밸런스 자체가 무너져버렸기 때문이다. 이는 〈The Jean Genie〉에서 카를로스 알로마와 벌인 기타 배틀에서 특히 두드러지는데, 여기서 프램튼의 연주는 거의 들리지도 않는다. 한편 좋은 면을 보자면, 그때까지 발매된 적이 없는 1987년 8월 30일 몬트리올 공연의 CD 두 장짜리 실황 레코딩이 수록되었다. 이 CD는 영상에 없는 몇몇 곡들을 소개했다(자세한 내용은 2장 참고). 그러나 시드니 공연에 한해서는, DVD판의 통탄할 수준의 오디오 믹스 탓에 VHS 버전이 여전히 낫다고 볼 수 있다.

당시 투어가 비평가들에게 뭇매를 맞긴 했지만, 가까이 다가갈수록 눈에 잘 들어왔던 공연의 특성상 영상은 무대에 대한 상당히 즐거운 기록을 제공한다. 안타깝게도 〈Big Brother〉, 〈All The Madmen〉 등 투어가 자랑한 흥미로운 희귀곡들이 빠졌고, 데이비드 역시 전반적으로 뛰어난 공연을 펼치지만 투어 막바지였기에 목소리가 조금 쉰 것이 때때로 느껴지기는 한다. 그런데도 몇몇 곡들의 무대는 대단히 인상적이다. 숭고한 경지의 〈Sons Of The Silent Age〉, 말 그대로 최상급의 〈Young Americans〉, 깜짝 놀랄 만큼 록킹해진 〈Blue Jean〉, 6분 길이로 재탄생한 〈The Jean Genie〉 등이 그렇다. 좋건 싫건 정교한 공연 루틴들은, 특히 무용수들이 진정으로 빼어나다는 점은 인정할 수밖에 없다. 또 카를로스 알로마의 삐죽삐죽한 머리와 홀로그램 선글라스를 보고 흠칫하거나, 가사를 전부 외워서 나름의 율동까지 고안해온 맨 앞줄의 호들갑스러운 여성 팬을 보며 짜증 내는 등의 재미도 찾을 수 있다.

「Glass Spider」는 좋지 못한 대접을 받고 있지만, 'Diamond Dogs'나 'Sound+Vision' 공연이 비디오로

등장하지 않는 한 데이비드 보위의 록 시어터 스펙터클을 확인하기에는 최선의 작품이다.

TIN MACHINE
• 1989년 (13분) • 감독: 줄리언 템플

Pretty Thing | Tin Machine | Prisoner Of Love | Crack City | Bus Stop | Video Crime | I Can't Read | Working Class Hero | Under The God

뉴욕 리츠에서 촬영된 이 줄리언 템플의 13분짜리 작품은, 1989년 앨범 수록곡들을 공연 무대 형식으로 찍은 클립 영상들의 메들리다. 각 노래는 다음 노래로 급박하게 이어지다가(일례로 〈Bus Stop〉은 1절까지밖에 나오지 않고, 곧바로 〈Video Crime〉 연주가 이어진다), 온전한 길이의 〈Under The God〉 프로모션 영상으로 막을 내린다. 개별 클립들은 당시 텔레비전에서 전파를 탔지만, 영상 전체가 상영된 경우는 드물었고, 영국 영화관에서 동시상영작으로 잠깐 배급되기는 했다. 1999년에 보위가 자신의 역대 뮤직비디오 중 이 작품을 가장 좋아한다고 언급했음에도 불구하고, 「Tin Machine」은 아직 공식적으로 발매된 적이 없다. 2007년 EMI는 영상 전체를 다운로드 형식으로 발매하겠다는 계획을 공개했으나, 아이튠즈가 10분 넘는 영상을 지원하지 않는다는 게 드러나자 계획은 파기되었다. 결국, 유일하게 온전한 길이의 〈Under The God〉과 1분 12초 분량으로 편집된 타이틀곡만이, 별개의 〈Heaven's In Here〉와 〈Prisoner Of Love〉의 전체 길이 영상과 더불어 다운로드로 발매되었다.

OY VEY, BABY-TIN MACHINE LIVE AT THE DOCKS
• 1992년 (88분) • Polygram 0853203 • 감독: 루디 돌레잘, 한네스 로사허

Bus Stop | Sacrifice Yourself | Goodbye Mr. Ed | I Can't Read | Baby Universal | You Can't Talk | Go Now | Under The God | Betty Wrong | Stateside | I've Been Waiting For You | You Belong In Rock N'Roll | One Shot | If There Is Something | Heaven's In Here | Amlapura | Crack City

두 번째 'Tin Machine' 투어를 촬영하기 위해 보위는 흔히 '토피도 트윈스(Torpedo Twins)'로 일컬어지는 독일 감독 루디 돌레잘과 한네스 로사허에게 연락했다. 이들은 팔코의 1986년 〈Rock Me Amadeus〉의 영상 작업으로 이름을 알린 뒤, 퀸을 위해 일련의 프로모션 영상들을 감독했는데, 매번 전작을 뛰어넘는 훌륭한 결과를 냈다. 「Oy Vey, Baby」는 1991년 10월 24일 함부르크의 독스 클럽에서 촬영했다. 이 영상은 틴 머신의 라이브 무대에 대한 썩 괜찮은 기록이며, 동명의 라이브 앨범에 비해 더 구미가 당길 만한 내용물을 제공한다. 스쳐 지나가는 백스테이지의 모습과, 필수 요소나 다름없는 팬들의 대기 행렬 장면들이 무대 사이사이에 삽입되어 비친다. 그동안 두 감독은 안정적인 삼각대 숏과 세련되게 흔들리는 핸드-헬드 클로즈업을 섞어 쓰며, 흑백 필름과 컬러 비디오테이프 사이를 기민하게 오간다. 이러한 기법은 지금에는 하나의 관습으로 자리 잡았지만, 1991년 당시에는 꽤 급진적으로 보였다. 음향은 팀 파머가 믹스하고 제작했고, 공연 자체는 틴 머신의 최고와 최악의 라이브 연주를 모두 포함하고 있다. 좀 더 거칠고 신나는 〈Under The God〉과 〈Goodbye Mr. Ed〉, 그리고 감동적으로 해체된 버전의 〈I Can't Read〉는 하이라이트로 꼽을 만하다. 그러나 공연의 지배적인 분위기를 더 정확하게 포착하는 것은 끝없이 계속되는 〈Stateside〉와 끔찍한 방종으로 이어지는 9분짜리 〈Heaven's In Here〉다. 특히 후자에는 리브스 가브렐스가 기타에서 선을 뽑아 웅웅거리는 케이블을 관중에게 넘겨주는 터무니없는 중간 퍼포먼스가 포함되어 있다. 〈Baby Universal〉은 라이브 영상에 스튜디오 버전의 소리를 덧씌운 것일 뿐이지만, 여유로운 색소폰 간주를 추가하는 등 완전히 새로 만들어진 〈Betty Wrong〉은 좀 더 주목할 가치가 있다. 밴드의 멤버 각각이 리드 보컬을 맡는 것을 볼 기회도 제공된다. 끔찍한 〈Stateside〉가 바로 그런 곡이고, 토니 세일스가 부른 〈Go Now〉와 리브스 가브렐스가 노래한 〈I've Been Waiting For You〉도 있다. 귀중한 기록이지만, 진실을 말하자면 완벽주의적인 수집가들에게나 권할 만한 아이템이다.

BLACK TIE WHITE NOISE
• 1993년 (63분) • BMG 74321 166223 • EMI 7243490634 9 5 • EMI 5906349 • 감독: 데이비드 말렛, 마크 로마넥, 매튜 롤스톤

인터뷰 | You've Been Around | Nite Flights | Miracle Goodnight | Black Tie White Noise | I Feel Free | I Know It's Gonna Happen Someday | Miracle Goodnight (클립) | Jump They Say (클립) | Black Tie White Noise (클립)

보위는 투어 대신 데이비드 말렛의 한 시간짜리 영상으로 《Black Tie White Noise》를 홍보하기로 결정했다. 이 영상에는 인터뷰와 함께 앨범 세션의 막후를 담은 장면들, 그리고 1993년 5월 8일 할리우드 센터 스튜디오에서 촬영한 여섯 곡의 핸드싱크 공연이 포함되었다. (〈Don't Let Me Down & Down〉의 핸드싱크 공연은 촬영되긴 했지만 최종 편집본까지 살아남지 못했다.) 이 영상은 믹 론슨의 〈I Feel Free〉 작업과 데이비드의 〈I Know It's Gonna Happen Someday〉 보컬 리허설에 대한 일별을 제공했으며, 말렛의 새 '비디오'들이 눈에 띄게 무미건조하고 비용 절감에 치중했음에도 결과적으로 앨범의 좋은 동반자가 되었다. 『큐』매거진의 표현을 빌리자면, 말렛의 '비디오'들은 "이보다 더 싸게 찍을 수도 있었겠지만, 그렇게까지 더 싸게 찍을 수도 없었을" 수준이었다. 실제로 이 생기 없는 촬영물들은 테이프 끝에 수록된 세 편의 《Black Tie White Noise》 공식 영상들에는 비할 바가 되지 못한다. 원곡에서 편집된 〈Miracle Goodnight〉의 멋진 종결부까지 포함된 이 공식 영상들은, 그 자체만으로도 값어치를 하게 한다. 2001년에는 동아시아 일부 지역에서 DVD 버전이 발매되었으며, 2003년에는 EMI의 《Black Tie White Noise》 10주년 재발매반 CD에 리마스터링된 DVD가 포함되었다. 단독 DVD는 2005년에 발매되었다.

THE VIDEO COLLECTION

• 1993년 (105분) • PMI PM 807 • 감독: 믹 록, 스탠리 도프먼, 닉 퍼거슨, 데이비드 말렛, 데이비드 보위, 짐 유키치, 줄리언 템플, 스티브 배런, 팀 포프, 장-밥티스트 몬디노, 구스 반 산트

Space Oddity | John, I'm Only Dancing | The Jean Genie | Life On Mars? | Be My Wife | "Heroes" | Boys Keep Swinging | Look Back In Anger | D.J. | Ashes To Ashes | Fashion | Wild Is The Wind | Let's Dance | China Girl | Modern Love | Blue Jean | Loving The Alien | Dancing In The Street | Absolute Beginners | Underground | As The World Falls Down | Day-In Day-Out | Time Will Crawl | Never Let Me Down | Fame 90

《The Singles Collection》과 병행 발매된 (커버도 거의 동일한) 이 작품은 1972년부터 1990년에 걸친 보위의 공식 홍보 영상 대부분을 알차게 쓸어 담았고, 발매 당시 열광적인 호응을 받았다. 심지어 『큐』는 "사상 최고의 영상 모음집"이라 선언했을 정도였다. 큰 기쁨을 주었던 수록물로는 최초 공개된 〈As The World Falls Down〉 비디오가 있었는데, 1986년 크리스마스에 공개될 예정이었으나 마지막에 엎어져 빛을 보지 못한 것이었다. 틴 머신 활동은 모두 건너뛰었으며, 《Black Tie White Noise》 홍보 영상들은 이 작품의 고작 한 달 전 발매된 「Black Tie White Noise」에 맡기고 따로 수록하지 않았다. 2002년 「Best Of Bowie」 DVD 발매 이전까지는 이 작품이 보위의 유일한 대규모 영상 컴필레이션이었다.

BEST OF BOWIE

• 2002년 (252분) • EMI 72349010390 • 감독: 믹 록, D. A. 페네베이커, 스탠리 도프먼, 닉 퍼거슨, 데이비드 말렛, 데이비드 보위, 짐 유키치, 줄리언 템플, 스티브 배런, 팀 포프, 장-밥티스트 몬디노, 구스 반 산트, 마크 로마넥, 매튜 롤스톤, 로저 미첼, 샘 베이어, 플로리아 시지스몬디, 루디 돌레잘, 한네스 로사허, 돔 앤드 닉, 월터 스턴

Oh! You Pretty Things (「The Old Grey Whistle Test」) | Queen Bitch (「The Old Grey Whistle Test」) | Five Years (「The Old Grey Whistle Test」) | Starman (「Top Of The Pops」) | John, I'm Only Dancing | The Jean Genie | Space Oddity | Drive-In Saturday (「Russell Harty Plus」) | Life On Mars? | Ziggy Stardust (「The Motion Picture」) | Rebel Rebel (「Top Pop」) | Young Americans (「The Dick Cavett Show」) | Be My Wife | "Heroes" | Boys Keep Swinging | D.J. | Look Back In Anger | Ashes To Ashes | Fashion | Wild Is The Wind | Let's Dance | China Girl | Modern Love | Cat People (Putting Out Fire) ('Serious Moonlight' 투어) | Blue Jean | Loving The Alien | Dancing In The Street | Absolute Beginners | Underground | As The World Falls Down | Day-In Day-Out | Time Will Crawl | Never Let Me Down | Fame 90 | Jump They Say | Black Tie White Noise | Miracle Goodnight | Buddha Of Suburbia | The Hearts Filthy Lesson | Strangers When We Meet | Hallo Spaceboy | Little Wonder | Dead Man Walking | Seven Years In Tibet | I'm Afraid Of Americans | Thursday's Child | Survive

'이스터 에그': Oh! You Pretty Things (「The Old Grey Whistle Test」 alternative take) | 1973년 1월 러셀 하티 인터뷰 | 「Ziggy Stardust」 DVD 광고 | 풀렝스 「Jazzin' For Blue Jean」 영상 | Blue Jean (alternative Wag Club video) | Day-In Day-Out (alternative dance mix) | Miracle Goodnight (alternative mix) | Seven Years In Tibet (만다린어 버전) | Survive (1999년 파리 라이브)

2002년 11월 「Best Of Bowie」 CD와 함께 발매된 이 두 장짜리 풍성한 DVD 세트는 이전의 모든 컴필레이션을 대체해, 여태껏 나온 가장 방대한 규모의 보위 영상 모음집으로 자리매김했다. 이 발매작을 위해 애비 로드 인터랙티브는 영상과 사운드 모두를 복원 및 리마스터링했다. "〈The Jean Genie〉를 복원하는 데 하루가 걸렸죠." 프로젝트의 사업 개발자 알렉스 레이드가 나중에 공개했다. "프로젝트 전체는 약 일주일 반 정도 걸렸어요."

이 멋진 세트는 「The Video Collection」에 실렸던 공식 영상들을 업데이트하는 데 그치지 않고 훨씬 더 멀리 나아가서, 흡족한 내용물들을 추가했다. 1972년 「The Old Grey Whistle Test」에서의 세션, 같은 해 「Top Of The Pops」를 뒤흔든 〈Starman〉, 네덜란드 TV에서 공연한 〈Rebel Rebel〉이 있었고, 팬들을 가장 즐겁게 한 것은 아마도 「Russell Harty Plus」에서 공연한 〈Drive-In Saturday〉, 「The Dick Cavett Show」 버전의 〈Young Americans〉였을 것이다. 역시 틴 머신 활동은 언급을 피하는 이 작품은, 훌륭한 작품이 많았던 보위의 1990년대 비디오에 착수하며 새로운 성취를 이뤄낸다.

50분 분량의 숨겨진 '이스터 에그'도 대단히 인상 깊다. 여기에는 1973년 러셀 하티 인터뷰의 발췌분, 구하기 힘든 〈Blue Jean〉 MTV 어워즈 홍보 영상은 물론 「Jazzin' For Blue Jean」의 영상 전체가 수록되어 있다. 이에 더해 〈Oh! You Pretty Things〉의 「The Old Grey Whistle Test」 버전, 〈Seven Years In Tibet〉의 만다린어 버전, 여분의 리믹스 두어 개와 1999년 투어에서의 멋진 〈Survive〉 라이브도 제공되었다.

리마스터링된 사운드트랙과 화면은 전반적으로 뛰어나다. TV 방송 아카이브 영상의 품질은 들쭉날쭉하지만, 그 정도는 감안해야 할 것이, 그걸 제외하면 이 DVD의 대부분의 내용물은 그야말로 눈과 귀를 사로잡는다. 심지어 서로 다른 보위 인스트루멘털이 배경음악으로 나오는 메뉴 화면조차 아름답다.

그러나 세상에 완벽한 것은 없고, 슬프게도 이 환상적인 발매작에도 몇 가지 과실은 존재한다. 「The Video Collection」과 마찬가지로 여기에 수록된 〈Day-In Day-Out〉, 〈China Girl〉은 TV 노출을 위해 재편집된 검열 버전이다. 〈The Hearts Filthy Lesson〉은 원래 MTV에서 방영된 것에 비해서는 훨씬 완본에 가깝지만, 여전히 몇몇 편집된 부분들이 있다. 리마스터링에도 불구하고 소수의 영상(특히 《Lodger》 수록곡과 〈Buddha Of Suburbia〉)은 NTSC 카피에서 가져온 것인지 다른 영상에 비해 확연히 품질이 떨어진다. 〈Fame〉과 〈Golden Years〉의 TV 공연이 〈Rebel Rebel〉과 〈Young Americans〉와 함께 수록되지 못했다는 점도 아쉽다(〈Young Americans〉가 「The Dick Cavett Show」의 라이센스를 받아 수록되었음을 고려하면, 〈Foot Stomping〉이 빠진 것도 아쉽다). 몇몇 진짜배기 비디오들이 빠지기도 했다(〈The Drowned Girl〉, 〈Under Pressure〉, 〈This Is Not America〉, 〈When The Wind Blows〉, 그리고 물론 틴 머신의 모든 작품이 그런 경우다). 라이너 노트도 아주 신뢰도 높지는 않다. 무엇보다 오래된 오해를 되살렸는데, 「Top Of The Pops」의 〈Starman〉 무대가 1972년 4월로 표기되어 있다(실제로는 7월 5일에 녹화해 다음 날 방영되었다).

하지만 전체적으로 볼 때 이러한 단점들은 전부 사소한 트집에 불과하다. 결점들을 모두 감안해도 「Best Of Bowie」는 여전히 시장에 나와 있는 음악 DVD 중 영상의 선정이나 품질의 일관성 면에서 가장 빼어난 축에 속한다. 이 작품이 영국 음악 차트 1위로 진입해 몇 주 동안 Top10 자리를 지켰다는 사실은 전혀 놀랍지 않다.

SOUND & VISION

• 2003년 (90분) • Stax/Prometheus/Foxstar STX 2074 • 감독: 릭 헐

이 90분짜리 보위 전기는 본래 미국의 A&E 네트워크가 2002년 11월 4일에 방영했으며, DVD로는 1년 후에 등장했다. 약간의 생략과 부정확한 정보들이 있긴 하지만, 이 영상은 보위의 경력을 탄탄하게 서술한다. 이만, 브라이언 이노, 토니 비스콘티, 이기 팝, 조지 언더우드,

제프리 맥코맥, 믹 록, 토니 베이실, 카를로스 알로마, 나일 로저스 등 다양한 인물들과의 인터뷰도 수록되었다. 희귀한 과거 아카이브 자료들 역시 풍성한데, 유년기 사진들, 1964년 「Tonight」 쇼에서 가져온 유명한 '장발남성학대방지협회' 영상, 「이미지」와 「엘리펀트 맨」 출연 발췌분, 하이프의 1970년 〈Waiting For The Man〉 공연 영상, 심지어 데이비드와 이만의 결혼식 기록 영상도 있다. 마니아들이 새로 알게 되는 건 없겠지만, 작은 선물 정도로 받아들이기에는 충분한 작품이다.

REALITY
• 2003년 (28분) • ISO/Columbia CN 90743/ISO/Columbia COL 512555 7 • 감독: 스티븐 립먼

Never Get Old | The Loneliest Guy | Bring Me The Disco King | New Killer Star

2003년 뉴욕에서 촬영되어 《Reality》의 듀얼디스크 CD/DVD 발매작에 포함된 이 스티브 립먼의 작품은 특별 촬영한 네 곡의 홍보 영상을 수록하는 한편 사이사이에 보위의 수수께끼 같은 인터뷰 조각들을 세련되게 삽입한다. 그 결과로 등장한 것은 1993년의 《Black Tie White Noise》보다 우수한, 단연코 더 전위적인 등가물이다.

REALITY LIVE
• 2003년 (58분) • ISO/Columbia Music Video COL 512555 3 • 감독: 줄리아 놀즈

New Killer Star | Pablo Picasso | Never Get Old | The Loneliest Guy | Looking For Water | She'll Drive The Big Car | Days | Fall Dog Bombs The Moon | Try Some, Buy Some | Reality | Bring Me The Disco King

이 《Reality》의 멋진 라이브 공연은 2003년 9월 8일 런던의 리버사이드 스튜디오에서 녹화되었으며 전 세계 영화관으로 송출되었는데, 후일 《Reality》 앨범의 콜롬비아 사 '투어 에디션'에 보너스 DVD로 수록되었다. 이어지는 「A Reality Tour」 DVD와 멋지게 짝을 이루는 이 영상은, 공연의 특성과 친밀한 분위기로 인해 더블린 공연의 화려함과는 전혀 다른 경험을 제공하며, 겹치지 않는 여섯 곡의 노래도 부수적인 볼거리가 된다.

BEST OF BOWIE
• EMI/Virgin 72435-95692-0-8, 2003년 11월

《Best Of Bowie》 컴필레이션 CD의 미국/캐나다 재발매반은 《Club Bowie》 영상을 수록한 보너스 DVD와 함께 발매되었다. 〈Let's Dance (Club Bolly Mix Edit)〉와 〈Just For One Day (Heroes)〉에 더해, 〈Black Tie White Noise〉의 1993년 스튜디오 연주 영상이 포함됐다.

A REALITY TOUR
• 2004년 (140분) • ISO/Columbia Music Video COL 202418 9 • 감독: 데이비드 보위, 마커스 바이너, 폴 하우프트만

Rebel Rebel | New Killer Star | Reality | Fame | Cactus | Sister Midnight | Afraid | All The Young Dudes | Be My Wife | The Loneliest Guy | The Man Who Sold The World | Fantastic Voyage | Hallo Spaceboy | Sunday | Under Pressure | Life On Mars? | Battle For Britain (The Letter) | Ashes To Ashes | The Motel | Loving The Alien | Never Get Old | Changes | I'm Afraid Of Americans | "Heroes" | Bring Me The Disco King | Slip Away | Heathen (The Rays) | Five Years | Hang On To Yourself | Ziggy Stardust

2003년 11월 22일과 23일, 이틀에 걸쳐 더블린에서 촬영된 이 영상은 2004년 10월에 공개되었다. 'A Reality Tour'의 공식 DVD에 해당하는 영상으로, 해당 투어의 에너지, 개성, 그리고 완성도를 포착하는 임무를 훌륭하게 수행했다. 더블린에서 공연한 몇 곡이 제외되긴 했지만, 두 시간을 훌쩍 넘기는 분량으로 폭넓게 선곡된 무대를 들려준다. 특히 이틀째 밤은 35곡을 연주한 투어 전체에서 가장 긴 공연이었다. 활기차고 거창하게 스타디움식으로 꾸며진 〈Under Pressure〉와 〈All The Young Dudes〉에서부터 미니멀하게 편곡된 우아한 버전의 〈Loving The Alien〉과 〈The Loneliest Guy〉까지, 즐길 거리는 풍성하다. 그 엄청난 감정적인 힘은, 라이브에서 보기 어려웠던 〈Fantastic Voyage〉와 〈Five Years〉 등의 열정적인 연주로까지 이어진다. 영상 편집이나 카메라워크의 스타일은 노래에 따라 달라져서,

〈Hallo Spaceboy〉와 〈I'm Afraid Of Americans〉에서는 라이브 공연의 아찔한 시각 효과들을 따라잡기 위해 노력하지만, 다른 곡들에서는 무대가 스스로 말하도록 내버려 둔다. 토니 비스콘티의 5.1 오디오 믹스는 말할 것 없이 빼어나다.

THE BEST OF DAVID BOWIE 1980/1987

• 2007년 (67분) • EMI 00946 3 86478 2 9 • 감독: 데이비드 말렛, 데이비드 보위, 짐 유키치, 줄리언 템플, 스티브 배런, 지미 무라카미, 팀 포프

Ashes To Ashes | Fashion | Under Pressure | The Drowned Girl | Let's Dance | China Girl | Modern Love | Cat People (Putting Out Fire) (Live) | Blue Jean | Loving The Alien | Absolute Beginners | Underground | When The Wind Blows | Day-In Day-Out | Time Will Crawl

EMI의 'Sight & Sound' 시리즈로 발매된 이 CD/DVD 더블팩은 1980년대 보위 영상 모음집을 제공한다. 동봉된 CD에는 〈Cat People〉의 1982년 오리지널 싱글 버전이 들어 있는 한편, DVD에는 「Serious Moonlight」 영상에 수록된 해당 곡의 라이브 버전이 실려 있다. 대부분의 영상은 이미 「Best Of Bowie」 DVD에 수록되어 있다(그리고 여기서도 〈China Girl〉, 〈Day-In Day-Out〉은 편집된 버전이다). 특별히 흥미로운 것은 데이비드 말렛이 감독한 〈Under Pressure〉의 오리지널 홍보 영상으로, 이전까지는 퀸의 여러 발매작에서만 만나볼 수 있었다. 더욱 좋은 점은 〈The Drowned Girl〉과 〈When The Wind Blows〉의 비디오가 처음으로 공식 발매되었다는 것이다.

VH1 STORYTELLERS

• 2009년 • EMI 5099996490921 • 감독: 마이클 A. 사이먼

Life On Mars? | Rebel Rebel | Thursday's Child | Can't Help Thinking About Me | China Girl | Seven | Drive-In Saturday | Word On A Wing | Survive | I Can't Read | Always Crashing In The Same Car | If I'm Dreaming My Life

1999년 8월 23일, 《'hours...'》 홍보 투어 초기에 뉴욕 맨해튼 센터 스튜디오에서 녹화된 「VH1 Storytellers」

의 훌륭한 공연은 거의 정확히 10년 후에 DVD/CD 더블팩으로 발매되었다. CD는 텔레비전에서 보여진 것과 같이 순서대로 첫 여덟 곡만 포함하고 있는 반면, DVD는 원 방영분에서는 편집된 네 곡을 추가로 수록하고 있다. 이 공연은 그 자체로도 멋지고, 역사적인 의의도 가지고 있다. 스털링 캠벨과의 첫 라이브 공연이자 리브스 가브렐스와의 마지막 라이브 공연일 뿐 아니라, 〈Drive-In Saturday〉, 〈Word On A Wing〉 등의 멋진 리바이벌(각각 1974, 1976년 이후 처음 무대에 올린 것이다)도 제공하기 때문이다. 또 잘 알려지지 않았던 1966년 싱글 〈Can't Help Thinking About Me〉도 예상치 못하게 무대에서 부활했는데, 이는 데이비드가 본인의 젊은 시절 작품들에 새로 흥미를 갖기 시작했음을 드러냈고, 다음 해의 《Toy》 작업으로 이어지는 첫 발자국이 되기도 했다.

VH1의 「Storytellers」 시리즈의 고유한 스타일에 맞춰, 데이비드는 각 노래를 소개하는 유창하고 재치 있고 때로는 감동적인 멘트를 늘어놓는데, 이 또한 영상의 큰 볼거리 중 하나이다. 「Storytellers」의 총 제작자 빌 플래너건은 보위의 콘서트에 대해 이렇게 회상했다. "아주 특별한, 연극적인 무대였죠. 일종의 브로드웨이 바깥에서 벌어지는 '아티스트와의 저녁' 프로그램이랄까요. 위대한 작곡가가 그의 삶과 경력상의 신변잡기를 끌어와서 그날의 그 순간으로 이어지는 모든 길을 안내하는 듯한 공연이었습니다. 신작 앨범을 보완하는 성격도 있었지만, 따로 떼어놓고 봐도 그 자체로 훌륭한 공연이었죠. 보위 초심자들에게는 설득력 넘치는 소개가 되었을 거고, 오랜 팬들에게는 신선한 경험이 되었을 겁니다."

THE NEXT DAY EXTRA

• 2013년 • ISO/Columbia 88883787812 • 감독: 데이비드 보위, 토니 아워슬러, 플로리아 시지스몬디, 마르쿠스 클린코, 인드라니

Where Are We Now? | The Stars (Are Out Tonight) | The Next Day | Valentine's Day

《The Next Day Extra》에 포함된 이 DVD는 앨범의 첫 싱글 네 개의 비디오를 수록하고 있다.

너에게 텔레비전을 주마…

(*〈China Girl〉의 가사—옮긴이 주)

보위에 관한 어떤 다큐멘터리도 1974년의 「Cracked Actor」에 비견될 역사적인 가치를 지니지는 못했다. 그래도 몇 개의 개별 TV 방영물은 언급할 가치가 있다. 앨런 옌톱은 이후 두 번의 BBC 인터뷰를 통해 데이비드와의 인연을 이어갔는데, 첫 번째는 1978년의 「Arena」, 두 번째는 1997년 특집 방송 「Changes: Bowie at 50」였다. 같은 달 ITV는 「An Earthling At 50」로 대열에 합류했으며, 프랑스 방송사 카날 플뤼스는 「A Part Ça… David Bowie」라는 제목의 훌륭한 다큐멘터리를 남겼다. 여기에는 희귀 영상들이 다수 포함되었으며(1975년 그래미 어워즈의 데이비드, 'Station To Station' 투어 실황, 1980년 크리스털 준 록 광고 영상, 데이비드와 이만의 결혼식) 데이비드에 관해 이야기하는 사람들(존 레넌, 필립 글래스, 체리 바닐라, 기 필라에르트, 아만다 리어)의 흔치 않은 인터뷰들도 있었다. 「David Bowie & The Story Of Ziggy Stardust」는 2012년 BBC4가 제공한 한 시간 분량의 잘 만들어진 프로그램으로, 내레이션은 자비스 코커가 맡았고, 트레버 볼더, 우디 우드맨시, 마이크 가슨, 켄 스콧, 린지 켐프 등 수많은 이들이 참여했다. 더욱 좋았던 것은 2013년의 「David Bowie: Five Years」였는데, 데이비드 경력의 핵심적인 5년을 폭넓고 세밀하게 조망한 90분짜리 프로그램으로, 예술 다큐멘터리를 만들 때 보위와 협업했던 프랜시스 와틀리가 제작과 감독을 맡은 것이었다. 2013년 5월, 《The Next Day》 발매와 'David Bowie is' 전시회가 만든 파도의 정점을 타고 방영된 이 BBC2 프로그램은 비평계의 찬사와 업계의 수상이라는 두 마리 토끼를 잡게 됐다. 또 토니 비스콘티, 브라이언 이노, 릭 웨이크먼, 제프리 맥코맥, 카를로스 알로마, 얼 슬릭, 아바 체리, 데니스 데이비스, 로버트 프립, 나일 로저스, 카마인 로하스, 그리고 「엘리펀트 맨」을 감독한 잭 호프시스까지 참여해 방송에 재미를 더하기도 했다. 이 방송을 위해 희귀한 영상이 대거 발굴되었는데, 특히 눈길을 사로잡은 것은 이전에 볼 수 없었던 「Cracked Actor」의 편집된 흑백 영상이다. 여기서 보위와 그의 밴드는 〈Right〉의 리허설을 하고 있다. 빼어난 자문단의 도움을 받아, 영리하게 구축되고 아름답게 편집된 「David Bowie: Five Years」는 미래의 보위 다큐멘터리들이 가져야 할 기준

치를 높여 놓았다.

1989년 5월 BBC2의 「Def II」는 틴 머신의 뉴욕 투어 리허설을 좇아가는 30분짜리 훌륭한 다큐멘터리를 방영했다. 휴 톰슨의 1996년 BBC/WGBH 공동 제작 프로그램 「Dancing In The Street-A Rock And Roll History」는 'Hang On To Yourself'라는 제목의 한 에피소드를 보위/이기 팝/루 리드/앨리스 쿠퍼가 형성한 축의 좀 더 미국적인 측면을 조망하는 데에 할애했다. 보위와 믹 론슨의 인터뷰, 장발의 데이비드가 1971년에 앤디 워홀을 만나는 모습을 기록한 흑백 영상, 심지어 후일 메인맨에 합류하게 되는 배우들이 「Pork」에서 과장된 연기를 펼치는 찰나의 기록 역시 이 에피소드에 포함됐다. 마이클 앱티드의 1997년 다큐멘터리 영화 「인스피레이션」에는 보위의 50세 생일 기념 공연 준비 기간에 보위와 나눈 인터뷰가 포함됐으며, 2001년에 방영된 매튜 콜린스의 채널 4 시리즈 「Hello Culture」의 마지막 에피소드 대부분은 보위가 명성을 얻고, 활용하고, 전복시킨 과정을 보여주는 데 할애되었다. 조지 히켄루퍼의 2003년 극장용 다큐멘터리 「메이어 오브 더 선셋 스트립」에는 많은 연예인 인터뷰 중 하나로 《Earthling》 시기의 보위가 등장한다. 이 영화는 할리우드의 유명한 클럽 프로모터 로드니 빙겐하이머를 다루는데, 그는 1970년대 초 미국 청중에게 데이비드를 알리는 데 지대한 역할을 했다. 보위는 「Gouge」에도 등장했는데, 픽시스에 관한 이 50분 분량의 다큐멘터리는 밴드의 2004년 DVD 「Pixies」에 포함되었다. 또 보위는 2006년 스테판 키자크 감독의 스콧 워커 일대기 영화 「30th Century Man: The Music Of Scott Walker」에 브라이언 이노, 자비스 코커, 마크 알몬드 등과 함께 인터뷰로 출연했으며, 이 영화의 총 제작자 역할도 수행했다.

BBC1의 2006년 다큐멘터리 「Kings Of Glam」은 러닝타임의 상당 부분을 보위에게 할애했다. 이건 같은 채널의 2005년 4부작 시리즈 「Girls And Boys: Sex And British Pop」도 마찬가지였는데, 1970년대에 집중한 2부의 제목은 'Oh You Pretty Things'였다. 후일 「David Bowie: Five Years」를 만드는 프랜시스 와틀리가 감독한, BBC2의 2007년 시리즈 「7 Ages Of Rock」의 두 번째 에피소드는 'White Light, White Heat: Art Rock'이라는 제목을 달고 나왔으며, 핑크 플로이드, 록시 뮤직, 벨벳 언더그라운드, 그리고 데이비드 보위 등의 행보를

60년대와 70년대에 걸쳐 추적했다. 기존 인터뷰 그리고 새 인터뷰와 함께, 보위의 1972년 레인보우 시어터 공연의 희귀한 실황이라는 볼거리를 자랑한다.

또 하나 찾아볼 만한 다큐멘터리는 VH1의 「Legends」로, 1998년 9월에 처음 방영되었다. 이 다큐멘터리는 'Soul' 투어와 'Sound+Vision' 투어의 거의 볼 수 없던 라이브 실황을 발굴해냈을 뿐 아니라, 하이프의 1970년 라이브 무대 영상도 포함됐다. 그 마지막 보물은 2003년 DVD로 발매된 A&E의 「Sound & Vision」에 기록 영상의 하나로 다시 등장한다. 덜 반길 만한 작품으로는 2003년 3월에 첫 방영된 BBC의 「Liquid Assets: Bowie's Millions」가 있다. 지나치게 단순화되고 기회주의적인 이 프로그램은 천박하고 폭력적인, 저널리즘의 수치였다. 캘빈 마크 리의 인터뷰, 안젤라 보위의 가장 수정주의적이었던 시절의 인터뷰 등 두어 개의 희귀한 인터뷰만이 유일하게 흥미로운 부분이다.

2015년 발매된 「Let's Dance: Bowie Down Under」는 보위의 1983년 호주에서의 비디오 촬영 작업을 탐구한 11분 분량의 매력적인 영상으로, 작업에 관여한 인물들이 참여했다. 또 2015년에는 영화감독 리 스크리븐이 오로지 애정으로 써내려간 책 『Starman: Freddie Burretti-The Man Who Sewed The World(스타맨: 프레디 버레티-세상을 꿰맨 남자)』도 공개되었다. 이 책이 출판되었을 때, 한때 보위의 멘토였던 린지 켐프의 협조로 8년에 걸쳐 촬영한 넨디 핀토-두스친스키의 장편 분량 다큐멘터리 「Lindsay Kemp's Last Dance」는 2016년 11월 개봉을 목표로 하고 있었다.

최근에는 DVD 시장 직행을 목표로 만들어진 보위 다큐멘터리의 양이 폭발적으로 증가했는데, '독립 제작', '비공식', '비허가' 지위를 강조하는 고지사항들로 도배되어 있다. 놀랍지 않게도, 그중 대단한 교훈을 주는 것은 소수뿐이고, 대부분의 경우 진심으로 구매를 권하기는 어려운 수준이다. 제작비용은 소박한 수준에서 미미한 수준을 오가며, 사실의 정확도를 최우선으로 삼는 경우는 드물고, "록의 카멜레온"이나 "체-체-체-체인지스(ch-ch-ch-changes)" 등의 표현들이 뻔뻔하게 남용되곤 한다.

다른 아티스트들이 발매한 영상

BING CROSBY'S MERRIE OLDE CHRISTMAS (빙 크로스비)

- 1977년 (52분) • ITC 4401 • 감독: 드와이트 헤미온

후일 2010년 DVD 세트 「Bing Crosby: The Television Specials Volume 2」로 대체되는, 1990년대에 발표된 이 VHS는 빙의 극적인 1977년 크리스마스 공연을 다루고 있다. 데이비드는 빙과의 듀엣으로 〈Peace On Earth/Little Drummer Boy〉를 부르고, 따로 편곡된 〈"Heroes"〉를 공연한다.

BOX OF FLIX (퀸)

- 1991년 (160분) • PMI MVB 9913243 • 감독: 다수

퀸의 전집을 담고 있는 이 더블 비디오는 「Greatest Flix II」에도 실린 데이비드 말렛의 〈Under Pressure〉 영상을 수록하고 있다(「Greatest Flix II」는 이 세트의 뒤쪽 절반을 담은 한 장짜리 별도 테이프 발매작이다).

THE FREDDIE MERCURY TRIBUTE CONCERT (다수 아티스트)

- 1992년 (200분) • PMI MVB 4910623 • 감독: 데이비드 말렛

1992년 4월의 헌정 공연을 담고 있는 이 더블 비디오 VHS는 보위의 세 곡짜리 무대를 포함하고 있지만, 절판된 지 오래이며 2002년에 발매된 더 질 좋은 DVD로 대체되었다.

TINA LIVE-PRIVATE DANCER TOUR (티나 터너)

- 1994년 (55분) • PMI 72434 9130838 • 감독: 데이비드 말렛

이 발매작은 티나의 1985년 3월 23일 버밍엄 NEC 콘서트에서의 보위의 게스트 출연분을 싣고 있다. 2000년 DVD 「The Best Of Tina Turner-Celebrate!」에는 영상의 발췌본이 수록되었다.

CLOSURE (나인 인치 네일스)

- 1997년 (74분) • Acme Filmworks Inc • 감독: 조너선 라치

이 미국 컴필레이션은 'Outside' 투어의 미국 공연에서

보위가 나인 인치 네일스와 함께 〈Hurt〉를 연주하는 무대 영상에 더해, 데이비드와 트렌트 레즈너의 백스테이지 기록 영상을 담고 있다.

THE CONCERT FOR NEW YORK CITY (다수 아티스트)

• 2002년 (296분) • Columbia/SMV Enterprises 54205 9 • 감독: 루이스 J. 호비츠

매디슨 스퀘어 가든에서 2001년 10월 20일에 녹화된 9월 11일을 위한 자선공연은 화려한 출연진을 자랑했는데, 이 거대한 더블 DVD 컴필레이션은 보위의 훌륭한 〈America〉와 〈"Heroes"〉 무대로 시작한다.

THE FREDDIE MERCURY TRIBUTE CONCERT (다수 아티스트)

• 2002년 (200분) • Parlophone 7243 49286993 • 감독: 데이비드 말렛, 루디 돌레잘, 한네스 로사허

1992년 프레디 머큐리 헌정 공연의 오리지널 VHS는 이 더블 DVD로 완벽하게 퇴출되었다. 이 DVD는 2002년 5월, 헌정 공연 10주년을 기념하는 동시에 퀸 주크박스 뮤지컬 「위 윌 록 유」의 같은 달 런던 개막에 맞춰 발매됐다. 첫 디스크는 길게 이어졌던 콘서트의 하이라이트를 수록하고 있는데, 퀸의 나머지 멤버들이 연이은 호화 게스트 무대에 백킹 연주를 제공한 부분이다. 주기도문을 포함한 보위의 출연분은 전체가 수록되어 있으며, 브레이 스튜디오에서 촬영된 〈Under Pressure〉의 전체 리허설이라는 귀중한 보너스도 있다(조지 마이클이 옆에서 가사를 뻥긋거린다). 두 번째 디스크에는 토피도 트윈스의 1995년 다큐멘터리 「The Queen Phenomenon: In The Lap Of The Gods」의 업데이트된 버전이 담겨 있다. 여기에 보위를 인터뷰한 장면이 포함되었는데, 작품은 이제 「The Freddie Mercury Tribute Concert Documentary」라는 단조로운 제목으로 다시 불리게 됐다. 공연 자체도 오리지널 방영본보다 크게 발전되었는데, 사운드가 멋들어지게 리믹스되었고 웸블리 스타디움을 잡은 끝없는 롱숏보다 연주자 클로즈업 위주로 실황 부분이 능숙하게 재편집되었기 때문이다. 그럼으로써 믹 론슨이 더 자주 보이게 됐고, 주기도문 이후 관객으로부터 돌아서는 보위의 혼란스러운 표정도 새로 엿보이게 됐는데, 그는 다른 모든 이들

만큼이나 그 상황에 대해 놀랐던 것 같다.

JESUS? .. THIS IS IGGY (이기 팝)

• 2002년 (52분) • Quantum Leap/Arte Video QLDVD0341
• 감독: 질 나도, 제럴드 귀노

이 DVD는 본래 「La Rage de Vivre(삶을 향한 욕정)」라는 제목을 달고 나왔던 1998년 프랑스 TV 다큐멘터리의 제목을 다시 붙인 것으로, 영어 해설이 추가됐다. 이 작품은 이기 팝의 경력에 대한 사무적이지만 유용한 요약본이며, 풍부한 아카이브 영상들을 자랑한다. 그중 하나는 이기와 보위가 1977년 「The Dinah Shore Show」에서 〈Funtime〉을 공연하는 영상이다. 보관되어 있던 데이비드와의 인터뷰 영상 두어 개와 흔히 볼 수 없었던 믹 록의 1972년 'Ziggy Stardust' 홍보 영상의 아주 짧은 한 토막도 들어 있다.

GREATEST VIDEO HITS 2 (퀸)

• 2003년 (240분) • Parlophone 4909839 • 감독: 다수

이 리마스터링된 DVD는 데이비드 말렛의 〈Under Pressure〉 비디오와 함께, 보위와 퀸 멤버들이 해당 노래에 대해 논의하는 보너스 영상도 수록하고 있다.

ONCE MORE WITH FEELING: VIDEOS 1996-2004 (플라시보)

• 2004년 (129분) • EMI 0724354426995 • 감독: 다수

플라시보의 이 DVD 컴필레이션은 라이브로 촬영된 〈Without You I'm Nothing〉 비디오와 1999년 브릿 어워즈 〈20th Century Boy〉 공연에 게스트로 출연한 보위의 모습을 포함하고 있다.

LIVE AID (다수 아티스트)

• 2004년 (600분) • Warner Music Vision 2564 61895-2 • 감독: 다수

1985년의 라이브 에이드 콘서트를 담은 이 네 장짜리 DVD 컴필레이션은, 밥 겔도프가 비공식 불법 녹화본의 인터넷 거래가 활발하다는 사실을 알아챘다는 보도가 난 이후 2004년 11월에 공개되었다. 보위의 〈TVC15〉,

〈Rebel Rebel〉, 〈Modern Love〉, 〈"Heroes"〉 전체 무대가 수록되어 있으며, 추가로 폴 매카트니의 〈Let It Be〉와 피날레 곡 〈Do They Know It's Christmas?〉의 보위 참여분, 그리고 〈Dancing In The Street〉 비디오도 들어 있다. 또 65분 분량의 다큐멘터리 「Food And Trucks And Rock'n'Roll」도 포함되어 있는데, 보위의 무대에 대한 대안적인 기록 영상들을 포함해 오후 세트부터 〈"Heroes"〉에 이르는 순간들을 몽타주로 제시한다. 〈Let It Be〉, 〈Do They Know It's Christmas?〉와 〈"Heroes"〉를 담은 한 장짜리 버전이 2005년 7월에 뒤따랐다.

REMEMBER 60'S VOL. 4 (다수 아티스트)
• 2004년 • BR Music BD 3013-9 • 감독: 다수

촌스러운 제목이 붙었지만 그것만 빼면 훌륭한 이 네덜란드 컴필레이션은 진정으로 희귀한 영상을 담고 있다. 바로 스위스 텔레비전 쇼 「Hits A-Go-Go」에서의 〈Space Oddity〉의 립싱크 무대인데, 1969년 11월 3일에 처음 송출되었으며 2004년에 이 영상이 나타나기 전까지 유실된 것으로 알려져 있었다.

40 JAAR TOP 40 1969-1970 (다수 아티스트)
• 2004년 • Universal 981 936-7 • 감독: 다수

또 다른 네덜란드 DVD 발매작으로, 이번에는 1970년 5월 10일 이보르 노벨로 시상식에서의 보위의 〈Space Oddity〉 라이브 무대를 수록하고 있다.

THE NOMI SONG (클라우스 노미)
• 2005년 (96분) • Palm DV 3110 • 감독: 앤드루 혼

컬트적인 인기를 구가한 가수 클라우스 노미에 관한 앤드루 혼의 이 훌륭한 2004년 다큐멘터리의 DVD판은 1979년 「Saturday Night Live」에 함께 출연한 보위와 노미의 모습을 발췌해 수록하고 있다.

THE DICK CAVETT SHOW: ROCK ICONS (다수 아티스트)
• 2006년 • Studio 65 STUD65001 • 감독: 다수

이 세 장짜리 DVD는 ABC에서 방영된 딕 카벳의 고

전 인터뷰들을 수록하고 있는데, 조니 미첼, 재니스 조플린, 롤링 스톤스의 출연분과 함께 1974년 11월 2일에 녹화된 데이비드 보위의 인터뷰 및 〈1984〉, 〈Young Americans〉 무대가 포함되었다. 오리지널 마스터 테이프 중 하나가 분실되어 〈Foot Stomping〉 무대는 인터뷰의 일부와 함께 누락되었는데, 이 부분의 비공식 녹화본은 수집가들 사이에서 돌고 있다.

GLASTONBURY
• 2006년 (131분) • Pathé P-OGB P919801001 • 감독: 줄리언 템플

세계에서 가장 유명한 록 페스티벌의 역사를 기록한 이 줄리언 템플의 2006년 다큐멘터리에서, 데이비드 보위의 글래스톤베리 2000 〈"Heroes"〉 무대는 영상의 클라이맥스를 형성한다. 제작 단계에서 템플은 과거 수년간 글래스톤베리를 찍은 아마추어 기록 영상을 모으기 위해 공개청원을 했는데, 그중 가장 질이 좋은 것들이 이 영상에 수록되었다. "데이비드 보위는 흥미로운 경우죠." 템플은 2005년에 말했다. "그는 제대로 된 첫 페스티벌이었던 1971년에 새벽 4시에 공연했어요. 당시에 그는 유명하지 않았고, 그래서 그 무대 영상은 거의 페스티벌계의 성배가 되었죠. 사실 보위가 공연했을 때 저는 글래스톤베리에 있었어요. 누가 저를 깨우더니 이러더군요. '너 이 사람 봐야 해.' 그는 엄청나게 멋졌어요. 개인적인 시점에서 찍은 어떤 영상이든 확인할 수 있다면 너무 좋을 것 같네요." 슬프게도 보위의 이 전설적인 《Hunky Dory》 시기 공연은 그 무엇보다도 찾아내기 어려운 것으로 밝혀졌다. 그러나 어찌 되었든 템플의 영상은 빼어나다.

THE BUDDHA OF SUBURBIA
• 2007년 (215분) • BBC/2entertain BBCDVD2489 • 감독: 로저 미첼

하니프 쿠레이시의 소설 『시골뜨기 부처』를 각색한 이 동명의 1993년 BBC 4부작 드라마는 그 자체로도 보위 마니아들 사이에서 유명하지만, DVD판은 동명 앨범의 동명 타이틀곡 비디오도 수록하고 있다.

REMEMBER THAT NIGHT: DAVID GILMOUR LIVE AT

THE ROYAL ALBERT HALL (데이비드 길모어)

• 2007년 (313분) • EMI 504 3119 • 감독: 데이비드 말렛

보위의 옛 동료 데이비드 말렛이 촬영한 이 영상은 데이비드 길모어의 'On An Island' 투어에 대한 DVD 두 장짜리 회고록이며, 2006년 5월 29일 로열 앨버트 홀에서 있었던 데이비드의 〈Arnold Layne〉, 〈Comfortably Numb〉 공연이 수록되어 있다. HD 화질과 5.1 채널 오디오 믹스는 둘다 놀랄 만큼 뛰어나다. 부가 영상 중에는 「Breaking Bread, Drinking Wine」이라는 공연의 막후를 다룬 다큐멘터리가 있는데, 보위가 밴드와 〈Comfortably Numb〉의 리허설을 하거나 백스테이지에서 길모어, 리처드 라이트, 데이비드 크로스비와 기분 좋게 농담을 주고받는 장면들이 들어있다.

SNL 1979-1980: THE COMPLETE FIFTH SEASON (다수 아티스트)

• 2009년 • Universal B002MXG570 • 감독: 다수

NBC의 코미디 시리즈 「Saturday Night Live」의 다섯 번째 시즌을 담은 이 일곱 장짜리 북미판 DVD 세트에는 1979년 12월 15일에 녹화된 보위의 〈The Man Who Sold The World〉, 〈TVC15〉, 〈Boys Keep Swinging〉 무대가 편집 없이 수록되어 있다.

BING CROSBY: THE TELEVISION SPECIALS VOLUME 2-THE CHRISTMAS SPECIALS (빙 크로스비)

• 2010년 (268분) • Collector's Choice B0041EVYYM • 감독: 다수

빙 크로스비의 크리스마스 특집 방송 네 편과 다양한 보너스 콘텐츠로 구성된 이 두 장짜리 세트는 1977년의 호화 오락물 「Bing Crosby's Merrie Olde Christmas」의 첫 DVD 발매로 기록됐다. 유명한 〈Peace On Earth/Little Drummer Boy〉 듀엣과 다른 곳에서는 찾아볼 수 없는 〈"Heroes"〉 무대가 수록되어 있으며, 추가적으로 론 무디, 스탠리 백스터, 트위기, 트리니티 소년 합창단, 크로스비 가족 등 깜짝 놀랄 만한 게스트 출연도 많다. 초기 한정판에는 위 듀엣곡의 CD 싱글도 포함되어 있었다.

THE BRIDGE SCHOOL CONCERTS 25TH ANNIVERSARY EDITION (다수 아티스트)

• 2011년 (120분) • Reprise B005N959PE • 감독: 다수

이 장수 자선 행사의 기억에 남을 순간들을 담은 북미판 DVD에는 밥 딜런, 브루스 스프링스틴, 브라이언 윌슨, 닐 영 등의 무대와 함께 1996년 10월 20일에 있었던 보위의 세미어쿠스틱 〈"Heroes"〉 공연이 수록되어 있다.

THE BALLAD OF MOTT THE HOOPLE (모트 더 후플)

• 2011년 (101분) • Start Productions B005J4X91E • 감독: 크리스 홀, 마이크 케리

이 훌륭한 장편 분량 다큐멘터리는 1972년 11월 29일 모트 더 후플의 필라델피아 공연에 출연한, 이전까지 볼 수 없던 데이비드의 모습을 포함하고 있다. 여기서 그는 밴드를 소개하고 〈All The Young Dudes〉에서 탬버린과 백킹 보컬을 맡는다. 완본 다큐멘터리는 2011년에 DVD로 발매되었으며, 이후 한 시간짜리 편집본이 여러 방송국에서 방영되었다.

6장

극과 영화

보위의 커리어를 개괄할 때 그의 연기 경력은 종종 소홀히 취급되곤 했다. 그러나 20편이 넘는 장편 영화, 다수의 텔레비전 드라마와 그가 이름을 올린 유명 브로드웨이 공연을 고려하면, 연기자로서의 보위를 그리 쉽게 간과할 수는 없다. 그는 늘 본인의 영화 경력에 대해 달관한 듯한 자기비판적인 태도를 취해 왔는데, 한번은 그것을 "어린아이가 물장구치는" 것과 같다고 표현한 적도 있다. 하지만 그의 영화적인 열망은 본인의 예술가적 정체성에 필수적인 요소로 유지되었다. 뻔하지만 그는 보통 할리우드 주류에서 멀리 떨어진 독특한 아트하우스 감독들에게 이끌렸다. "저는, 대체로, 할리우드가 흑사병이라도 되는 듯 피해 다녔어요." 그는 2000년에 이렇게 말했다. "제게는 스코세이지 영화의 카메오 한 번이 제임스 본드 역할보다 훨씬 더 큰 만족감을 줍니다."

이 장은 영화, 텔레비전, 연극을 아우르는 연기자와 작가로서 보위의 작업을 시간 순서대로 정리한 뒤, 취소된 프로젝트, 루머, 외전의 내역으로 마무리된다. 보위의 다양한 텔레비전 광고 출연에 대해서는 1장의 'AFRAID', 'CRYSTAL JAPAN', 'D.J.', 'I'D RATHER BE HIGH', 'LUV', 'MODERN LOVE', 'NEVER GET OLD' 항목을 참고할 것.

이미지

• 영국, Border Films, 1967년 • 감독/각본: 마이클 암스트롱 • 출연: 마이클 번, 데이비드 보위

1967년 9월, 보위는 젊은 배우 출신 영화 제작자 마이클 암스트롱이 각본을 쓰고 연출한 14분짜리 흑백 영화를 자신의 첫 영화로 만들었다. 이로부터 3개월 전, 마이클 암스트롱은 데이비드에게 자신의 무산된 장편 프로젝트 「A Floral Tale」의 주연을 제의한 바 있었다. 「이미지」는 그보다는 전반적으로 덜 야심 찬 작업으로, 한 예술가(번 분)와 소년(보위 분)에 관한 2인극이다. 암스트롱은 이 영화를 "창조력이 발휘되는 순간 예술가의 분열적인 정신 안에 구현되는 환영적 현실 세계에 대한 연구"라고 묘사했다. 1983년에 보위는 회상하며 이 작품을 "한 남자가 만든 언더그라운드 흑백 아방가르드 영화"로 설명했다. "그는 한 10대 소년의 초상화를 그리는 어느 화가에 대한 영화를 만들고 싶어 했죠. 그러다가 그 초상화가 살아 움직이고, 알고 보니 어떤 녀석의 시체였다는 내용이었어요. 사실 전체 줄거리가 기억나지는 않지만, 길이가 14분밖에 안 됐고 영화는 끔찍했죠."

보위에게 30파운드의 순수익을 안겨준 3일간의 촬영은 9월 13일에 시작됐는데, 그날 데이비드는 웨스트 런던의 해로우 로드 근처 버려진 집 창문 바깥에 서서 비를 맞으며 자신의 초상화를 그리는 예술가를 들여다보고 있어야 했다. '비'는 호스로 뿌린 것이었고, 촬영이 끝났을 때쯤 보위는 흠뻑 젖게 되었다. 케네스 피트에 따르면 "그제야 보위는 집 안으로 들어갈 수 있었는데, 스태프들이 보위의 젖은 옷을 벗겼고, 기뻐서 어쩔 줄 모르는 마이클 암스트롱은 크고 하얀 샤워 타월을 들고 그에게 즉각 달려들어 덜덜 떨고 있는 그의 몸을 비벼 데우려 했다."

「이미지」는 미성년자 관람 불가 등급을 받고 그해 개봉했다. 그러나 1973년 봄, 트라팔가 광장의 제이시 극장에서 보위의 유명세를 이용한 돈벌이의 일환으로 포르노 영화 사이에 끼여 몇 번 상영되기 전까지 영화는 잊힌 상태였다. 1984년 보위의 시장 가치가 정점에 달했을 때, 「이미지」는 대규모로 유통되지는 않았지만 비디오로 발매되기는 했다. "당신의 영웅이 살해당할 때의 공포에 숨이 턱 막혀보라." 『NME』는 이렇게 논평했다. "한 번도 아니고, 두 번도 아니고, 다섯 번이다. 그가 털끝 하나 상하지 않고 무사히 일어나는 것을 보며 놀라움에 숨이 막혀보라. 어떻게 그의 연기 경력이 이 학살로부터 생존했는지 궁금해하라."

PIERROT IN TURQUOISE

• 1967년 12월 28일-1968년 3월 30일 • 플레이하우스 시어터

(옥스포드) • 로즈힐 시어터(화이트헤이븐) • 머큐리 시어터(런던) • 인티밋 시어터(런던) • 감독: 린지 켐프 • 각본/기획: 린지 켐프, 크레이그 산 로크 • 출연: 린지 켐프, 데이비드 보위, 잭 버켓, 애니 스테이너

1967년 가을, 데카의 선정위원회가 데이비드의 레코딩에 관한 교섭에 갈수록 비협조적인 태도를 취하는 동안, 보위는 29세의 연극 및 마임 배우 린지 켐프가 《David Bowie》 앨범에 크게 감명받아 공연의 중간음악으로 사용하고 있다는 것을 알게 되었다. 자연스레 기분이 좋아진 데이비드는 켐프의 공연 하나를 관람했고, 곧바로 마임의 잠재력에 매료되었다. "내가 전에 봐왔던 것들은 마르셀 마르소와 그 작고 예쁘거나 구제불능으로 우스꽝스러운 고전적인 유파에 대부분 빚지고 있었다. 바람을 거슬러 걷는 동작이나 그 비슷한 것들 말이다." 보위는 오랜 시간이 지난 뒤 『Moonage Daydream』에 이렇게 적었다. "반면 켐프는 장 주네를 톺질하고 「하녀들」과 「살로메」의 에피소드를 재해석하고 있었다." (*「하녀들」은 1947년에 초연된 프랑스인 극작가 장 주네의 희극이며, 「살로메」는 오스카 와일드의 비극이다—옮긴이 주) 즉시 영감을 받은 데이비드는 플로럴 스트리트에 있는 댄스 센터에서 켐프의 무용과 안무 수업을 수강하기 시작했다(하지만 보편적인 믿음과 달리 마임 자체를 배우지는 않았다). "그는 지금보다 훨씬 억압되어 있었고, 자신감도 훨씬 부족했어요." 켐프는 길먼 부부에게 말했다. 길먼 부부의 전기는 무대 안무와 메이크업을 가르친 공을 켐프에게 돌릴 뿐 아니라, 이 사제 관계가 그보다 깊은 무언가를 꽃피웠음을 거리낌 없이 기술한다. 그러나 이 이야기의 흥분을 불러일으키는 측면은 조심스럽게 다루어질 필요가 있다. 폭로가 있고 수년이 지난 뒤, 켐프는 이렇게 시인했다. "제가 만들어낸 좀 더 극적인 버전의 이야기는… '고의적으로' 거짓이 되도록 의도한 것은 아니에요. 아시겠어요? 단순히 좀 더 인상적인 버전일 뿐이죠."

1967년 후반에는 새 친구 토니 비스콘티가 부추긴 덕에 티베트 불교에 대한 보위의 관심이 절정을 찍었다. 데이비드가 얼마나 헌신적이었는지에 대해서는 전기작가나 당대의 출처마다 차이가 있지만, "한 달 안에 머리를 밀고 서원을 드려 수도승이 되려 했다"는 보위의 후일의 주장은 과장에 치우친 것이었으리라는 데에는 대부분이 동의한다. 그러나 어찌 되었든, 보위와 비스콘티는 1967년 헴프스테드의 티베트협회 본부에서 만난 난민 '차임 영동 린포체'와 친교를 맺은 후, 스코틀랜드 에스크데일뮤어에 있는 삼예 링 티베트 센터에 방문한다. 분명한 것은 데이비드가 이 공부를 진지하게 받아들였고 불교 전승에 대해 상당히 많은 것을 흡수했다는 점이다. 그다음 달 BBC 드라마 「닥터 후」에서 패트릭 트라우턴과 프레이저 하인스가 티베트 사원에서 로봇 예티와 싸우는 장면이 방송됐는데, 11월 도체스터호텔에서 열린 자선 행사에서 하인스 옆자리에 앉게 된 데이비드는 출연진이 '파드마삼바바'를 정확히 발음했다는 것에 대해 칭찬하기도 했다. 그러나, 궁극적으로 불교 역시 보위에게 다른 어떤 조직화된 종교 이상의 것이 되지는 않았다. 그리고 보위는 그가 배운 것을 자신의 믿음체계에 동화시키기를 택했다. "사실 그때쯤 저는 린지 켐프와 마임을 연구하고 있었어요." 그는 조지 트렘렛에게 이렇게 말했다. "그는 정말 세속에 가까웠기 때문에, 저는 사상보다 사람이 훨씬 더 중요하다는 것을 배우게 됐죠."

오래지 않아 켐프는 곧 다가올 본인의 마임 프로덕션 「Pierrot In Turquoise(청록색 옷을 입은 피에로)」에 데이비드를 캐스팅했다. 이 제목은 켐프의 전작 「The Strange World Of Pierrot Flour(밀가루 피에로의 이상한 세계)」와 보위의 아이디어가 조합된 결과였다. "불교에서 영원함의 상징이라는 이유로 데이비드가 '청록색'을 제안했어요." 켐프는 회상했다. "당시에 그는 불교에 아주 심취해 있었고, 아름다운 티베트 부츠를 갖고 있었던 게 기억나네요." 이전 작품들과 같이, 「Pierrot In Turquoise」는 영원한 삼각관계를 다뤘는데, 피에로(켐프 분), 컬럼바인(스테이너 분), 그리고 피에로의 로맨스를 위협하는 할리퀸(버켓 분)이 각 꼭짓점에 놓였다. 켐프의 새로운 루틴 중 하나는 컬럼바인에게 꽃을 바치는 것이었는데, 거절당한 이후 꽃을 교수형에 쓰는 밧줄과 교환하거나, 자신의 뱃속을 열어 심장을 던져버리고 창자로 줄넘기를 하는 동작으로 이어졌다.

켐프는 데이비드가 맡은 '클라우드'를 "일종의 변화무쌍한 서술자-인물"로 설명하면서, 그의 끊임없는 변화가 불행한 주인공을 속이고 골탕 먹인다고 덧붙였다. 데이비드는 광대 같은 흰색 분을 바른 채 분홍색과 보라색 무늬가 있는 블라우스에 무릎길이의 반바지, 엘리자베스 시대풍 러프를 입었다. 이는 13년 뒤 〈Ashes To Ashes〉 비디오에서 그가 연기할 슬픈 얼굴의 광대와 놀

랍도록 비슷한 모습이었다.

공연 도중 보위는 마이클 가렛의 피아노 반주에 맞춰 〈When I Live My Dream〉, 〈Sell Me A Coat〉, 〈Come And Buy My Toys〉를 불렀다. 지나칠 정도로 공을 들인 프로그램 노트에는 데이비드가 불교에서 배운 것들이 반영되어 있었다. "하늘을 나는 기묘한 푸른 신을 마음에 지닌 채 티베트에서 부활한, 데이비드 보위가 노래한다. 청동 징과 음악당 천사의 메아리… 음악은 데이비드 보위의 것으로, 그는 청록빛 얼음의 히말라야를 오르는 열아홉 살 소년이다." (플라워-파워 스타일의 과장된 표현 속에서, 데이비드의 공표된 나이는 점점 더 사실과 멀어져 갔다. 《David Bowie》 앨범의 속지에서 열아홉이라고 주장했을 때 그는 이미 스무 살이었고, 「Pierrot In Turquoise」가 상연되는 도중에 스물한 살이 되었다.)

1967년 12월 28일, 옥스퍼드 뉴 시어터에서의 일회성 공연으로 프로덕션은 개막했다. 『더 스테이지』 신문은 보위를 호평하며 그를 "다양한 목적과 외양을 가진 캐릭터, 클라우드로서 몇 번의 인상 깊은 장면을 남기는", "독창적인 작곡가"로 설명했다. 한편 『옥스퍼드 메일』은 "데이비드 보위는 쉽게 잊히지 않는 노래들을 썼고, 꿈결 같은 빼어난 목소리로 그 노래들을 부른다"고 쓰면서도 공연 자체는 "마르셀 마르소가 어떻게든 표현해내는 보편적 진실들을 그저 암시하기만 한다"고 평했다. 『파이낸셜 타임스』는 "젊은 팝 가수 보위의 노래는 그의 재능의 테두리를 넘어서는 야망을 좇는 경향이 있다"고 선언했다.

「Pierrot In Turquoise」는 옥스퍼드로부터 북쪽으로 이동해서, 1월 3일부터 5일까지 화이트헤이븐의 로즈힐 시어터에서 상연했다. 이 작지만 호화로운 극장은 부유한 실크 제조업자 니콜라스 세커스 경이 세운 곳으로, 국제적인 명성을 얻은 수많은 연극들의 기항지 역할을 했다. "저는 천국에 있었어요." 켐프는 길먼 부부에게 말했다. "전에 받아보지 못한 후원을 받았습니다. 새로 개막하는 공연도 있었죠. 또 나를 사랑해주는 천사와 사랑에 빠져 있었어요. 모든 걸 가지고 있었습니다. 혹은 그렇게 생각하고 있었죠." 사실, 켐프가 머지않아 알게 되었듯, 데이비드는 의상 디자이너 나타샤 코닐로프와 바람을 피우고 있었다. 그녀는 훗날 돌아와 데이비드의 1978년 무대 복장과 무엇보다 〈Ashes To Ashes〉 의상을 디자인하게 되는 인물이었다. 「Pierrot In Turquoise」가 화이트헤이븐에 이르렀을 때, 공연이

자체적인 백스테이지 삼각관계를 품고 있었다는 사실이 밝혀졌다. 이는 유난히도 멜로드라마틱한 무대로 이어졌다. 그날 켐프와 코닐로프는 둘 다 별로 진정성 없는 자살 시도를 벌였던 것으로 보인다.

2개월간의 휴식 이후 「Pierrot In Turquoise」는 런던에서 다시 소집되었는데, 처음에는 머큐리 시어터(3월 5일-16일), 마지막으로는 팔머스 그린의 인티밋 시어터(3월 26일-30일)에서 상연했다. 런던 공연에서는 데이비드의 곡이 추가되어 공연 리스트에 〈Silly Boy Blue〉, 〈Love You Till Tuesday〉, 〈There Is A Happy Land〉, 〈Maid Of Bond Street〉이 포함되었다. 런던 공연을 관람한 친구, 가족, 동료 중에는 케네스 피트, 거스 더전, 다나 길레스피, 덱 피언리와 데이비드의 부모님이 있었다.

보위가 마임 극단에서 2년을 보냈다는 소문은 대단히 과장된 것이다. 「Pierrot In Turquoise」는 후일 데이비드 없이 다시 제작되었지만, 그가 참여한 기간에는 21회까지만 상연했을 뿐이다. 그런데도 이 공연이 그의 창조적 상상력에 끼친 영향은 지대했다. 보위는 훗날 린지 켐프에 대해 이렇게 말했다. "(그는) 제게 연출 기법, 조명이 작동하는 방식, 무대 위에서 어떤 드라마틱한 선언을 내놓기 위해 몸을 이용할 수 있는 방법을 가르쳤는데, 아주 근본적이었습니다. 저는 제가 사용해온 어떤 무대 배경이나 소품 없이도 제가 해온 어떤 공연이든 해낼 수 있을 거라는 기대를 갖게 되었어요. 배운 것의 대부분이 몸으로 하는 작업이었기 때문이죠."

"그때 저는 마임에 지독하게 빠져 있었어요." 1993년에 그가 회상했다. "저는 그게 가장 위대한 것이라고 생각했어요. 암시를 통해 열린 공간을 변형시키고 사물을 창조해내는 것 말이죠. 하지만 꽤 금방 거기서 벗어났습니다. 음악을 보여주는 데에 적용해야겠다고 결정했어요. 그때 저는 제가 음악을 대단히 극적인 방식으로 제시하고 싶어 한다는 것을 알고 있었지만, 정확히 어떻게 해야 하는지는 모르고 있었어요. … 결국 그 모든 것은 지기를 통해 형태를 갖췄습니다." 다른 곳에서는 「Pierrot In Turquoise」의 경험을 이렇게 말하기도 했다. "멋지고 놀라웠어요. 정교한 사물들과 핸드페인팅으로 장식된 기이한 방에서, 이 퇴폐적인, 콕토를 연상시키는 극단과 함께 사는 건 대단한 경험이었어요. 모든 것이 넘칠 정도로 프랑스스러웠습니다. 레프트 뱅크적 존재주의, 장 주네 읽기, R&B 듣기. 완벽한 보헤미안의 삶이었죠."

마임에 대한 보위의 관심은 그의 1968년 작품 「Jet-sun And The Eagle」과 멀티미디어 트리오 페더스를 통해 다시 드러나게 된다. 1969년 영상물 「Love You Till Tuesday」에서 연기한 짧은 작품 「The Mask」는 그의 1970년대 무대 루틴 상당수의 기반이 되었고, 〈Blackstar〉와 〈Lazarus〉의 비디오가 증명하듯 마임은 그의 경력 내내 시각적 레퍼토리의 한 요소로 유지되었다. 린지 켐프와의 협업 관계는 1970년 「The Looking Glass Murders」로 잠깐 재개되었고, 1972년에는 켐프가 레인보우 시어터에서의 지기 스타더스트 공연을 연출하기도 했다.

보위를 두고 "팔굽혀펴기 세 번을 겨우 하고 아가씨들 꼬시러 커피숍으로 가버릴" 사람이라고 농담하기도 한 린지 켐프와 그의 관계는 또 다른 결과로 이어진다. BBC 연극 「The Pistol Shot」(다음 항목 참조)에 출연 제의를 받게 될 것이다. 보위는 여기서 한 무용수를 만나게 된다. 그녀가 보위의 삶과 일에 끼치게 될 영향은, 그만의 방식으로, 켐프만큼이나 지대할 것이었다.

THE PISTOL SHOT

• BBC Television, 1968년 5월 20일 (12월 24일 재방영) • 감독: 존 깁슨 • 각본: 니콜라스 베델 • 출연: 앤 벨, 피터 제프리, 존 로네인, 일로나 로저스

1968년 1월 31일, 보위는 BBC2 드라마 선집 시리즈 「Theatre 625」의 한 꼭지인 「The Pistol Shot」에 출연하기 위해 린지 켐프와 함께 런던 서부의 BBC 스튜디오를 찾았다. 이 작품은 알렉산더 푸쉬킨의 1831년 단편 'Vystrel(발포)'을 각색한 것이었다. 컬러로 촬영되어 그해 5월에 송출된 이 드라마는 호평을 받았다. 『선데이 타임스』는 "아름다운 옷을 입었고 흠잡을 데 없이 디자인되었다"고 평했고, 그 시절의 많은 BBC 프로그램들의 전철을 밟아 필름이 지워지기 전에 크리스마스이브 재방영 기회가 주어지기도 했다.

린지 켐프는 드라마의 무도회장 장면에서 춤을 추는 역할로 초대되었고, 같은 장면에 데이비드도 등장하도록 추천했다. 이 드라마에 캐스팅된 전문 무용수 중에는 허마이어니 파딩게일(본명은 허마이어니 데니스)도 있었는데, 데이비드의 파트너가 되었다. 둘의 관계는 곧바로 발전했다. 일각의 주장과는 달리, 허마이어니는 린지 켐프의 제자가 아니었다. 당시 그녀는 댄스 센터의 다른 곳에서 발레 수업을 듣고 있었다. "저는 고전적으로 훈련받은 발레 댄서였어요." 허마이어니는 내게 설명해주었다. "그리고 다른 많은 무용수처럼 발레 수업을 통해 개인 훈련을 이어가고 있었죠. 그러다가 다른 사람들처럼 댄스 센터를 통해 채용된 것이었어요. 오디션을 치렀는데 일이 잘 진행되었죠. 데이비드는 숙련된 무용수가 아니었기 때문에, 린지가 그를 슬쩍 집어넣었어요. 그러니 사실 그는 거기 있으면 안 되는 거였죠. 하지만 그런 건 중요하지 않았어요. 그냥 미뉴에트 한 곡에 불과했으니까요. 열여섯 명 정도의 사람들이 방 곳곳에서 미뉴에트를 추는 거였어요. 거기서 우리가 만나게 된 거죠." 촬영을 마친 뒤, 새틴 반바지와 분칠한 가발을 벗은 데이비드는 지하철역까지 걸어서 허마이어니를 바래다주었다. 그의 음악 작업에 지울 수 없는 흔적을 남길 관계의 시작이었다.

버진 솔저스

• 영국, Columbia Pictures/Carl Foreman, 1969년 • 감독: 존 덱스터 • 각본: 존 홉킨스 (레슬리 토마스 소설 원작) • 출연: 하이웰 베네트, 나이젤 패트릭, 린 레드그레이브, 나이젤 데이븐포트, 레이첼 켐슨

1968년 10월 〈Ching-a-Ling〉의 녹음을 마치고 일주일이 채 되지 않았을 때, 데이비드는 싱가포르를 배경으로 한 레슬리 토마스의 군 회고록을 각색한 영화의 단역 일을 하게 되었다. "저는 그 영화에 엑스트라로 20초 정도 나오는 거였는데요." 1983년에 그가 회상했다. "어쩌다가 그게 제가 '배우'로서 한 일이 되어버렸는지 모르겠어요. 저는 한 번도 「버진 솔저스」를 본 적이 없으니, 제가 나오는 부분이 실제로 있기는 한지도 잘 몰라요. 거기서 제가 어떤 바 너머로 던져졌다는 건 알고 있어요." 10년 후에 그는 자신이 그 영화에 출연했다는 사실마저도 부정했다. "사람들은 항상, 정말 자세히 보면 데이비드 보위가 보인다고 이야기해요." 그가 1993년에 말했다. "하지만 사실 저는 그 영화에 출연한 적이 없어요. 배역을 못 땄거든요. … 아무 의미 없이 머리를 자른 셈이 되었죠. 아마 의상은 제가 가졌을 거예요. 슬쩍했죠. 위안이 됐어요."

출연한 적이 없는 영화의 의상을 어떻게 훔칠 수 있었는지 미스터리긴 하지만, 데이비드는 기분 내키는 대로 자신의 과거를 다시 쓰는 일에 익숙한 사람이었다.

실제로 일어난 일은 이런 것 같다. 영화의 공동 제작자 네드 셰린, 감독 존 덱스터와 저녁 식사 자리를 갖는 등 수개월의 노력을 기울였음에도, 그는 1968년 7월 '대사가 있는' 배역의 스크린 테스트에서 탈락한 것이다. 셰린은 2005년 자서전에서 데이비드의 "기이한 자질이 스크린으로 포착해내기에는 너무 규정하기 어렵다"라는 의견에 자신과 덱스터가 동의했다고 회고했다. 하지만 케네스 피트의 끈질김 덕분에 보위는 오락장 장면의 단역을 다시 제안받았고, 40파운드라는 푼돈을 받고 출연하게 되었다. 엿새에 걸친 데이비드의 촬영은 10월 29일 트위크넘 필름 스튜디오에서 시작되었는데, 이날 그는 뒷머리와 옆머리를 짧게 잘랐다. 밀반출한 의상을 입고 있는 보위를 찍은 현존하는 사진들은 데이비드의 클레어빌 그로브 집에서 피트가 촬영한 것으로, 그중 한 장은 배우 명부 책자 『Spotlight』의 이듬해 호에 실렸다.

그러므로, 데이비드 보위가 「버진 솔저스」에 등장하는 것은 사실이다. 비록 눈 깜짝할 새도 안 되어 지나가긴 하지만 말이다. 영화가 시작하고 35분이 약간 넘어서, 하이웰 베네트가 "나 드람부이 여섯 잔 마셨어"라고 말하고 로이 홀더가 "여덟 잔"이라고 정정한 직후, 잔뜩 취했지만 즉각 알아볼 수 있는 데이비드가 바텐더의 등에 업혀 그들의 뒤로 지나간다.

PIERROT IN TURQUOISE, OR THE LOOKING GLASS MURDERS

• Scottish Television, 1970년 7월 8일 • 감독: 브라이언 마호니 • 기획: 린지 켐프 • 출연: 린지 켐프, 데이비드 보위, 잭 버켓, 마이클 가렛, 애니 스테이너

1970년 1월 말, 보위는 그램피언 TV 출연과 지역 대학에서의 공연 일정이 잡혀 애버딘으로 갔다. 그 며칠 전, 당시 에든버러를 기반으로 활동하던 린지 켐프는 데이비드의 스코틀랜드 체류에 관한 소식을 풍문으로 접하게 되었고, 케네스 피트에게 연락해 이틀짜리 작업을 제안했다. 스코티시 텔레비전의 예술 시리즈 「Gateway」를 위한 「Pierrot In Turquoise」의 25분짜리 텔레비전 각색물이었다. 데이비드는 클라우드 역을 다시 맡는 것에 동의했다. 그는 켐프의 요청에 따라 즉각 세 신곡 〈Threepenny Pierrot〉, 〈Columbine〉, 〈The Mirror〉를 썼는데, 이제 「Pierrot In Turquoise, Or The Looking Glass Murders(청록색 옷을 입은 피에로, 또는 거울 살인)」라는 제목으로 불리게 된, 많은 부분이 재작업된 쇼에 포함될 것이었다. 1월 31일에 리허설을 가진 뒤, 프로그램은 이튿날 에든버러의 게이트웨이 시어터(스코티시 텔레비전이 특별히 지은 곳으로, 「Gateway」는 여기서 따온 제목이었다)에서 녹화되었다. 이 프로그램에서 데이비드는 거대한 로브를 걸치고 광대처럼 하얀 파운데이션을 두껍게 칠한 채, 커다랗고 곱슬곱슬한 후광처럼 보이도록 머리를 뒤로 빗은 모습으로 등장했다. 그는 할리퀸과 컬럼바인이 격정적인 첫날밤을 보내는 침대 위, 또는 사다리 위 등 모든 걸 관찰하는 위치에서 사전 녹음된 자신의 음악에 맞추어 마임을 했다. 이 프로그램이 방영된 7월에 이미 《The Man Who Sold The World》의 작업을 마친 데이비드에게 이는 의아할 정도로 과거로 회귀하는 일이었다. 「Pierrot In Turquoise, Or The Looking Glass Murders」는 2005년 2월 「Love You Till Tuesday」의 DVD판에 수록되었다. 남아 있는 필름의 화질이 통탄할 수준이기는 하지만, 이 프로그램은 보위의 예술적 전환기의 한순간을 들여다보는 멋진 창구를 제공할뿐더러, 주류 텔레비전 채널들이 이토록 근사하게 기이한 것을 해낼 수 있었던, 잃어버린 옛 시절을 잠깐이나마 느낄 수 있게 해준다.

지구에 떨어진 사나이

• 영국, British Lion, 1976년 • 감독: 니콜라스 뢰그 • 각본: 폴 메이어스버그 (월터 테비스 소설 원작) • 출연: 데이비드 보위, 립 톤, 캔디 클라크, 벅 헨리, 베니 케이시, 잭슨 D. 케인

1975년 초, 「퍼포먼스」, 「워커바웃」, 「지금 보면 안 돼」 등을 연출한 영국의 전위영화 감독 니콜라스 뢰그는 월터 테비스의 1963년 소설 『The Man Who Fell To Earth(지구에 떨어진 사나이)』를 각색한 영화를 찍을 준비를 하고 있었다. 당초 뢰그는 주인공 역에 피터 오툴과 마이클 크라이튼 등을 생각하고 있었다. 그러나 확신이 들지 않은 프로듀서 시 리트비노프는 신선한 얼굴을 제안받기 위해 몇몇 에이전트를 접촉했다. 그중 하나인 매기 애벗이 데이비드 보위를 추천했고, 감독과 프로듀서를 위해 앨런 옌톱 「Cracked Actor」의 카피를 구해왔다. (1975년 1월에 BBC에서 방영하는 것을 뢰그가 우연히 보았다는, 자주 언급되는 설명은 사실이 아닌 듯하다.) "그 영화를 딱 보는데", 수년 후 뢰그는 이렇게 말했다. "그는 이미 제 영화의 캐릭터, '미스터 뉴턴'이

었습니다. '바로 저 사람이야. 다 포장되어서 완성까지 되어 있잖아', 이게 제 반응이었죠."

더 고민할 것도 없이, 뢰그는 보위에게 연락을 취했다. 당시 《Young Americans》 세션을 끝낸 뒤였던 보위는 토니 디프리스의 속박으로부터 벗어나던 중이었다. 미팅은 2주 후 보위의 뉴욕 아파트로 잡혔다. "그는 시간에 맞춰 도착했지만 저는 밖에 있었어요." 데이비드는 후일 이렇게 회고했다. "한 여덟 시간 정도 지난 뒤에야 그 약속이 기억났죠. 결국 아홉 시간을 지각했고, 당연히, 그가 떠났을 거라고 생각했어요. 그런데 부엌에 앉아 있더군요." 시작은 이렇듯 불길했지만, 미팅은 성공적이었다. 데이비드가 배역을 수락한 것이다.

그러나 촬영은 지연되기 시작했는데, 콜롬비아 픽처스가 프로젝트에서 빠졌기 때문이었다. 뢰그의 공공연하게 비상업적인 작품들은 할리우드에서 의혹이나 때로는 완전한 반감의 대상으로 여겨진 지 오래였다. 그는 대신 브리티시 라이언의 지원을 요청했다. 그사이 자유의 몸이 된 데이비드는 로스앤젤레스로 거처를 옮겼고, 그의 코카인 중독 역사에서 가장 어두운 시기로 접어들게 되었다. 5월에는 이기 팝과 신곡을 레코딩하려는 잠깐의 무산된 시도가 있었다(1장 'MOVING ON' 참고). 그러나 그걸 제외하면 데이비드의 일상은 엉망이었다. "저는 거의 항상 취해서 넋이 나가 있었어요." 훗날 그는 이렇게 인정했다. "로스앤젤레스에서 저는 제 에고를 다 받아주는 사람들, 저를 지기 스타더스트나 다른 제 캐릭터 중 하나로 대하면서 그 뒤에 데이비드 존스가 있을 수 있다는 사실을 절대 깨닫지 못하는 사람들에 둘러싸여 있었죠." 보위는 그의 약물 남용이 향락적 목적에 따른 것이 아니라 자신을 자극해서, 깨어 있게 하고 일하게 하기 위한 것이었다고 주장했다. "약물을 이용해서 좋은 일들을 할 수 있지만, 이후에는 긴 하락기가 찾아오죠. 저는 피골이 상접했어요. 제 몸을 망치고 있었습니다."

6월에는 상황이 나아졌고, 뉴멕시코주의 앨버커키와 펜턴 호 부근에서 마침내 11주간의 촬영이 시작되었다. 같은 해 후반 《Station To Station》 세션으로 바닥을 치게 되긴 하지만, 그때까지 데이비드는 최악으로 무절제한 약물 남용에서 성공적으로 벗어나고 있었고, 아이스크림을 먹으면서 삐쩍 마른 몸을 회복시킬 것을 권유받은 터였다. 그의 요동치는 몸무게는 영화 팀을 애먹게 할 것이었다.

외계인 같은 외모가 드러나는 장면들을 위해 최대 다섯 시간까지 분장을 받은 데이비드는, 인내심과 프로 의식에 관해 제작진 전반으로부터 찬사를 받았다. 시나리오 작가 폴 메이어스버그는 그에 대해 이렇게 회고했다. "말 그대로 완벽했습니다. 빈틈 하나 본 기억이 없습니다. 어떤 면에서는 불편하게 느껴지기까지 했어요." 인간 여자친구 역을 맡은 캔디 클라크가 넘어트린 병을 붙잡아달라는 요구를 받은 보위는, 메이어스버그에 따르면 "서너 번을 시도했는데 매번 정확히 똑같은 방식으로 병을 붙잡았다. 어려운 일이었는데 그는 정말로 완벽했다."

"그 영화에 대한 단편적인 기억 중 하나는 연기를 하지 않아도 되었다는 거예요." 1993년 보위는 말했다. "그냥 제 자신이 되는 것만으로도 배역에 완벽하게 들어맞았으니까요. 그 특정한 시기에 저는 이 지구상의 사람이 아니었거든요." 공동 출연한 배우이자 당시 뢰그의 연인이었던 캔디 클라크에 대한 그의 기억은 그리 좋지 않았다. "그 캔디라는 여자랑은 그리 잘 지내지 못했어요." 데이비드가 회상했다. "그녀는 과도하게 연극적이었고, 벽의 페인트를 다 벗겨낼 듯한 그런 목소리를 갖고 있었죠." 영화의 헤어스타일리스트였던 마틴 사무엘은 캔디 클라크가 "항상 그로부터 카메라의 관심을 가로채거나, 숏을 받으려고 애쓰는 그런 행동을 했다"고 기억했다. "그게 데이비드를 정말 미치게 했죠. … 그러나 세트 위에서는 아무 일도 일어나지 않았습니다. 그는 다른 사람들 앞에서 절대 소동이나 분란을 야기하지 않으려 했어요."

데이비드는 여자친구 아바 체리와 로스앤젤레스에서 헤어진 뒤였고, 촬영이 시작되기 얼마 전 아프리카계 미국인 의상 디자이너 올라 허드슨과 새로운 관계를 시작했다. 그녀는 영화에서 보위가 입은 몇몇 정장을 만들었다. 이 관계는 오래 지속되지 못할 운명이었지만, 역사의 한 귀퉁이에 자리를 얻게 된다. 데이비드가 종종 돌봐준 당시 열한 살이었던 허드슨의 아들 사울이 자라 건즈 앤 로지스의 기타리스트 슬래시가 되었기 때문이다.

올라 허드슨 외에도, 데이비드는 촬영 동안 코코 슈왑, 제프리 맥코맥, 그리고 토니 마시아와 함께했다. 실제로도 데이비드의 운전수였던 마시아는 그가 뉴턴의 기사 아서로 출연함으로써 영화에도 반영되었다. 촬영 사이사이에 데이비드는 전원 지역을 탐방했는데 하늘에서 UFO를 찾거나, 박쥐로 들끓는 칼즈배드 캐번스

를 방문하기도 했다. 그는 그 동굴에서 "수천 마리의 흡혈박쥐가 관객들의 머리 위로 떨어지는" 콘서트를 열고 싶다고 이야기하기도 했다. 그러나 남는 시간 대부분은 트레일러나 슈왑이 찾아낸, 금방이라도 무너질 듯한 뱀이 나오는 작은 별장에서 보내야 했다. 그곳에서 보위는 책을 탐독했고(그는 후일 "촬영지에 책을 400권 가져갔다"라고 회고했다), 임시 스튜디오에서 그림을 그렸으며, '신 화이트 듀크의 귀환'이라는 단편 소설집을 썼다. 그는 이 소설집을 "부분적으로 자전적이고 대부분이 허구인, 마법이 꽤 많이 나오는" 것으로 묘사했다. 오컬트에 대한 그의 커지던 관심은 후일 《Station To Station》에서 터져 나오게 될 것이었지만, 그전에는 공개 발언 내용 속에서 고개를 들고 있었다. 니콜라스 뢰그에 대해 그는 이렇게 말했다. "그는 늙은 마법사예요. … 그가 만드는 영화마다 무언가 마법 같은 일이 일어나죠." 수년 후, 좀 더 건강이 나아진 시점에, 데이비드는 다시 감독에 대해 열광하며 이야기했다. "그 사람이 천재라는 것을 깨닫는 데는 그리 오래 걸리지 않았어요. 그의 예술에 대한 이해도는 저를 아득하게 능가하죠. 그때고 지금이고 저는 뢰그를 경외해요. 완전히요."

시각적인 면에서 「지구에 떨어진 사나이」는 숭고하다. 황량하고 아지랑이 핀 뉴멕시코 로케이션은, 뢰그의 다른 영화들과 마찬가지로 어떤 숨 막히는 감수성을 통해 포착된다. 이 감수성은 고립된 풍경과 인간의 관계가 만들어내는 감각에서 힘을 얻는다. 가볍지만 함축적인 의미로 가득한 줄거리는 이렇게 진행된다. 토마스 제롬 뉴턴(보위 분)이라는 인물이 중미에 도착한다. 그는 여러 가지 놀라운 발명에 특허를 냄으로써 번성한 기업 왕국을 일군다. 그런데 사실 그는 기근이 닥친 행성에서 온 방문자이며, 발명품들 역시 외계 기술에 기반한 것이었다. 그의 계획은 제때 고향으로 돌아가 자신의 가족을 구할 수 있도록 우주 탐사 프로그램에 돈을 대는 것이다. 원작 소설에서는 죽어가는 세계를 구하기 위한 뉴턴의 임무가 물을 찾는 것이라는 게 명시적으로 드러난다. 그러나 뢰그는 의도적으로 이 부분을 무시하고, 그가 인간들의 손에 패배하고, 정체성을 잃고, 희망이 좌절되는 과정을 전면에 내세운다. 그는 술, 텔레비전, 부정한 정사 등 인간의 나약함으로 오염되고, 정체불명의 정부 기관에 납치되어 실험 대상이 된 후, 신체적·정신적으로 망가진 채로 풀려난다. 마지막 장면은 뉴턴이 파멸한 알코올 중독 은둔자가 되어, 자신이 보낸 노래 메시지를

아내가 들을 수 있을지 궁금해하는 모습을 그린다. (전파는 우주를 건너 그의 멸망한 행성에 도착할지도 모른다. 그가 아내에게 연락을 취할 방법은 이것뿐이다.)

이 완곡한 영화는 끈질기도록 비유적인데, 보위를 하워드 휴즈, 이카루스, 아담, 그리고 지구에 떨어진 사나이의 정수인 그리스도로 그려내는 연상적인 이미지들로 가득하다. 뉴턴은 립 톤이 연기한 캐릭터에 의해 유다를 떠올리게 하는 배신을 겪는다. 그의 추락은 창세기적 인류의 몰락임과 동시에, 같은 이름을 가진 인물이 발견한 중력의 힘에 대한 굴복이기도 하다. 미국 사회에 동화되는 일에 관한 보위의 경험과 이어지는 감질나는 연결고리들은 더욱 정곡을 찌른다. 후일 뢰그는 "사회 내부에 있지만 그 속에서 어색한 인물"을 캐스팅하기를 간절히 바랐다고 설명했다. 보위 역시 "원작 소설의 캐릭터가 당시 내가 만들어내던 고립주의자 캐릭터와 많이 닮았기 때문에, 꽤 정확한 캐스팅이었다"라고 인정했다. 뉴턴이 수다스러운 TV 화면들 앞에 고꾸라져, 현대 미국의 바벨탑을 무분별하게 흡수하는 유명한 시퀀스는 보위 자신의 문화적 삼투를 상기시킨다. 뉴턴과 마찬가지로, 1975년의 그는 집으로부터 멀리 떨어져 낯선 환경에 희석되고 오염되어 쇠약해져 있었기 때문이다. 후일 그는 영화 작업을 마친 뒤에도 "6개월간 뉴턴으로 살았다"라고 인정했다. 뢰그는 "영화 제작 기간에 데이비드는 뉴턴이라는 캐릭터에 빠져드는 것을 넘어… 끝 무렵에 나는 그의 인생에 큰 변화가 생겼다는 것을 깨달았다"라고 회고했다. 보위는 이렇게 덧붙였다. "내가 객관적으로 거기서 가져왔다고 기억하는 것은 옷장이다. 나는 말 그대로 의상들을 들고 갔고, 'Station To Station' 투어에서 똑같은 의상을 사용했다." 그는 뉴턴의 번지르르하게 뒤로 넘긴 금발 섞인 붉은 머리 또한 유지했는데, 이 스타일은 '신 화이트 듀크'의 동의어가 되었다. 헤어디자이너 마틴 사무엘은 1976년 투어에 계약이 된 상태였다.

영화 자체에 대해서 데이비드는 이렇게 말한 바 있다. "그걸 볼만한 영화로 즐긴 적은 없다. 그 영화는 굉장히 팽팽하다. 곧 풀려버릴 스프링처럼, 엄청난 긴장이 있다. … 그 안에 굉장히 억눌린 감정이 있다." 다른 자리에서는 이렇게 덧붙였다. "닉(니콜라스)은 어떤 도전적인 상황을 만들어내는 역겨운 시도들을 하죠! 닉의 러브 신은 틀림없이 영화 사상 가장 변태적인 장면 중 하나일 거예요. 그 안에는 엄청나게 잔인한 어떤 성질

이 있어요. 닉의 영화에는 끔찍하게 우려를 불러일으키는 면이 있지만, 그의 영화들이 갖는 자석 같은 매력은 그것들이 만들어내는 경계심과 우려에 있다고 생각합니다." 뢰그 자신은 이 영화에 대해 특유의 완곡 화법으로 이야기했다. "술을 마시는 장면이 많아요. 사실, 전부 술에 대한 이야기예요. 사랑 이야기이자, 공상과학 영화이면서, 술 마시는 일에 관한 내용인 거죠. 영화 속 최고의 대사 중 하나는 '거 좋지'예요. '한잔해'라고 말하는 사람들과 '거 좋지'라고 대답하는 사람들에 대한 영화입니다." 이는 들리는 것처럼 둔감한 말은 아니다. 이 영화가 갖는 영구적인 힘의 일부는 우리가 얼마나 쉽게 실패와 망각에 굴복하는지에 대한 불안감에서 온다. "저는 이 영화가 미국에 대해 아주 현실적인 감각을 갖고 있기를 원했습니다. 물론 어떤 한 장소에 대한 것은 아니지만요." 뢰그는 계속 이야기했다. "어느 곳이나 될 수 있는 인간적인 조건을 바라보는 하나의 시선이에요. 하드웨어가 없는 공상과학 영화죠. 영화 안에 계기판 같은 건 없어요. 계기판이 없다고요! SF류의 장면들이 있기는 하지만 현실성이 중요하지는 않기 때문에 그리 높은 수준의 전문기술이 투입되어 만들어지지는 않았어요. 요즘 관객들은 수준이 높아요. 「2001 스페이스 오디세이」 이후로 정말 완벽하게 찍은 모형 장면들을 봐왔죠. 우리는 다른 종류의 디테일에 집중했어요."

「지구에 떨어진 사나이」의 영국 개봉은 1976년 3월 18일 레스터 스퀘어에서 있었다. 아이러니하게도 영화의 미국인 출연진 대부분은 그 자리에 있었던 반면, 우리의 영국인 스타는 미국에서 투어를 하는 중이었다. 이제 거의 별거 중이던 안젤라가 그를 대신해 상영회에 참석했다. 유럽에서는 뢰그의 의도대로 영화가 개봉했지만, 미국에서는 배급사에 의해 상당 부분 편집되었다. "이쪽에서 개봉했을 때 저는 당황했어요." 수년 후 데이비드가 미국인 인터뷰어에게 말했다. "20분 분량이 잘려나가 있었어요. 난도질당한 거죠. 영화가 제힘을 못 쓰게 만들어버렸어요. 닉의 영화엔 나쁜 일이었죠."

비평은 조심스럽고 정중했으며, 일반적으로 보위를 영화가 가진 가장 강한 패로 지목했다. "창백하고 수척한, 절제된 연기를 요구받은 데이비드 보위는 인간 경험을 초월하는 외로움을 느끼는 외계 생명체를 설득력 있게 제시한다." 이렇게 평하며 『스크린 인터내셔널』은 덧붙였다. "이 캐릭터에 내재된 페이소스는 영화의 기술적인 묘기에 심장과 영혼을 부여한다." 『가디언』

은 이렇게 봤다. "이야기는 정치적이고 도덕적인 알레고리, 그리고 그 이상으로 확장되어 나가는데, 이 영화가 우주의 신비만큼이나 사랑의 신비를 다룬 로맨스이기 때문이다." 『파이낸셜 타임스』는 이 영화 안에 "영화 여섯 편을 만들기에 충분한 아이디어들"이 담겨 있다고 주장하며, 이렇게 논평했다. "에나멜을 씌운 듯한 앙상한 외모와 부드럽고 여성적인 목소리 덕에 보위는 외계인 역할에 절묘하리만치 적합하며, 보다 대담한 조연들의 연기와 뢰그 특유의 화려한 연출이 섞여 돌며 황홀한 효과를 낼 수 있도록 구심점 역할을 해낸다."

그러나, 모든 비평가들이 설득된 것은 아니었다. "번쩍이는 겉치레를 뚫고 지나간 뒤 보이는 것은 그 아래의 또 다른 번쩍이는 겉치레일 뿐." 『일러스트레이티드 런던 뉴스』의 마이클 빌링턴은 이렇게 썼다. 『데일리 익스프레스』는 "망사 조끼보다도 많은 구멍"을 찾아냈으며, 『데일리 텔레그래프』는 이렇게 불평했다. "록 음악과 다소 불안정하게 합치되거나, 범람하는 대화를 통해 다소 위태롭게 연결되는 연이은 장면들은 종종 아름다우나, 그 자체로는 우리의 이해보다는 미혹에 기여한다(그렇다면, 당시 『데일리 텔레그래프』의 평론가들이 선호하던 문체와 별반 다르지 않겠다)." "펀치라인이 있기는 하지만, 한참을 기다려야 하고, 큰 기대들은 사라져버린다." 『LA 뉴스』의 찰스 챔플린은 이렇게 말했다. 『타임스』의 데이비드 로빈슨은 이보다도 덜 관대했다. "결국에 당신은 이 영화가 이뤄낸 것이 근본적으로 아무것도 없는 곳에 미스터리와 수수께끼의 기운을 덮어씌운 것일 뿐임을 느끼게 된다." 『스펙테이터』는 보다 간결했다. "내가 지금까지 본 최악의 영화 중 하나."

「지구에 떨어진 사나이」는 시간이 지나면서 잘 숙성되어 그 영화를 단순히 패셔너블하다고만 여겼던 사람들이 틀렸음을 증명해냈다. 이 작품은 긴 영화일 뿐 아니라 여러 측면에서 어려운 영화다. 사람을 멍청하게 만드는 지긋지긋한 블록버스터 영화들이 우리의 집중력 지속 시간을 서서히 갉아내고 있음을 고려하면 더더욱 그렇다. 하지만 마음먹고 감상의 자세를 갖춘다면 후한 보답을 돌려주는 영화이며, 영화배우로서 보위의 가장 유의미한 작품으로 남아 있다.

「지구에 떨어진 사나이」에는 여러 종류의 DVD와 블루레이 발매작이 존재하며, 그에 따라 다양한 특별 영상, 오디오 믹스, 화면 비율이 제공되었다. 크라이테리온 사의 버전은 데이비드 보위, 니콜라스 뢰그, 벅 헨리

의 코멘터리와 함께 작가, 배우, 디자이너들과의 풍성한 인터뷰를 포함하고 있다. 스튜디오캐널 사가 2011년에 내놓은 버전에는 인터뷰와 25분 분량의 메이킹 영상이 포함되어 있지만, 슬프게도 보위의 코멘터리가 없다. 2016년 스튜디오캐널 사는 극장 및 블루레이용으로 이 영화의 4K 복원본을 내놓았다.

저스트 어 지골로
• 서독, Leguan, 1979년 • 감독: 데이비드 헤밍스 • 각본: 엔니오 데 콘치니, 조슈아 싱클레어 • 출연: 데이비드 보위, 시드니 롬, 킴 노박, 마를렌 디트리히, 데이비드 헤밍스, 마리아 쉘, 쿠르드 유르겐스

1977년 가을,《"Heroes"》를 홍보하기 위한 인터뷰와 TV 출연을 마친 보위는 뉴욕, 일본, 태국에서 시간을 보내고 크리스마스에 맞추어 스위스로 돌아왔다. 그곳에서 그를 방문한 것은, 미켈란젤로 안토니오니 감독의 1996년 팝아트 고전 「욕망」에 출연했던 배우 출신 감독 데이비드 헤밍스였다. 헤밍스는 1,200만 마르크의 예산으로 전후 독일 영화 사상 가장 거대하고 비싼 영화로 홍보되고 있던 자신의 차기작 「지골로」에 보위가 출연하기를 원했다.

처음에 데이비드는 이 프로젝트에 대해 그가 받았던 수많은 각본을 넘어서는 흥미를 보이지 않았다. (그가 「서푼짜리 오페라」 영화화와 에곤 실레의 삶을 다룬 영화 출연을 고려하고 있다는 이야기가 있던 때였다.) 하지만 그는 헤밍스와의 협업이라는 아이디어에 이끌렸는데, 그는 헤밍스를 "진정한 배우의 감독"이라고 묘사한 바 있다. 또, 홀로코스트 이전의 베를린이라는 영화의 배경이 크리스토퍼 이셔우드의 도시에 오랜 흥미를 느끼던 그에게 매력으로 다가왔다. 결정타는 영화의 독일인 제작자 롤프 틸레가 마를렌 디트리히로 하여금 17년의 공백기를 끝내고 영화에 출연하도록 설득한 것이었다. 보위는 그녀와 같은 아이콘과 공동 출연할 수 있다는 생각에 매료되었고, 계약했다. (후일 그는 "마를렌 디트리히를 제 앞에 내놓아버렸죠"라고 말했다.)

「저스트 어 지골로」라고 제목을 고쳐 단 영화는, 1978년 1월 베를린에서 촬영을 시작했다. 보위는 극 중 핵심인물 '폴'을 연기했는데, 1차 세계대전에서 돌아와 자신의 세상이 영원히 바뀌어버린 것을 발견하는 젊은 프러시아인이었다. 고귀했던 포부는 베를린 지하세계의 음모와 혼란 속에 꺾여나가고, 그는 세메링 공작 부인(디트리히 분)이 고용한 제비족이 된다. 끝에 그는 나치와 공산주의자들 사이의 길거리 싸움에서 오발탄에 맞아 사망하는데, 양쪽이 그의 시신을 놓고 다투다가 결국 나치가 그의 시신을 가져가 묻음으로써 그는 자신이 지지하지도 않았던 사상의 영웅이 된다.

"제가 매료되어 있는 주제와 씨름했어요." 당시 보위가 말했다. "제비족, 여성을 대상으로 한 남성 에스코트, 남창에 관한 것 말이죠. 그쪽 직업에 있는 사람들을 꽤 알고 있지만, 그들을 이해하거나 깊게 알기 어렵다고 생각해왔어요. 그러니 이 역할은 그만큼 저에게 더 큰 도전이 되었죠." 또 그는 이렇게 덧붙였다. "이 역할은 또 저 자신의 좀 더 관능적이고 성적인 면을 드러내도록 해줬어요. 「지구에 떨어진 사나이」에서는 완전히 결여된 모습이었는데, 거기서는 성기도 없었으니까요."

"데이비드는 아주 특별한 자질을 지니고 있어요." 후에 헤밍스가 말했다. "카메라가 그를 흠모하죠. 그를 찍으면서 그의 매력을 줄일 수는 없어요. 그가 맡은 배역의 성격 자체가 제가 그러지 않기를 요구하기도 했죠. 배역에 꼭 필요한 아주 더럽고 빈털터리 같은 의상을 구하기 위해서 그를 정말 후진 가게에 데려간 적이 있어요. 그런데 데이비드가 무엇을 걸치든 그건 그가 방금 새로운 패션을 창조한 것처럼 보였습니다. 그야말로 비범했고, 아주 웃긴 일이었죠. … 제가 묵직한 웰링턴 부츠에 오래된 코듀로이 바지, 스웨터와 천 모자를 쓴다면 정원사처럼 보일 거예요. 데이비드는 방금 『보그』의 커버 의뢰를 받은 것처럼 보였죠."

후일 보위가 함께 출연한 킴 노박과 삼바를 추던 것과 같이 즐거운 경험을 회상하기도 했지만, 촬영 과정에 긴장감이 없는 것은 아니었다. 제작진을 영국과 독일 양국에서 모집했기 때문에 끊임없이 언어와 노조 문제가 발생했다. 출연진 쪽에서도 마찰이 있었다. 가장 큰 의문점은 디트리히의 참여와 관련된 것이었다. 출연에 동의하기는 했지만, 그녀는 파리의 아파트에서 나오기를 거부하고 있었고, 그 안에서 회고록을 쓰느라 바빴던 것으로 보인다. 롤프 틸레를 제외하면, 누구도 ―심지어 헤밍스조차도― 그녀를 만난 적이 없었다. 헤밍스는 결국 촬영 일정을 조정해야 했고, 디트리히에게 맞추기 위해 세트 중 하나를 파리로 옮겼는데, 이때 보위는 이미 자신의 신을 모두 촬영하고, 아들과 함께 케냐에서 휴가를 보낸 뒤, 'Stage' 투어 리허설을 하러 간 뒤였다. 그는 디

트리히를 한 번도 만나지 못했고, 이를 숨기기 위해 촬영 장면들이 짜깁기되었다.

존경스러울 정도로 영화에 충성심이 있던 보위는, 당시 기자들에게 디트리히의 고립에 좋은 점이 있다는 의견을 드러내기도 했다. "영화의 맥락상에서 꽤 괜찮은 일이라고 생각해요. 사실, 그녀는 영원히 관찰자 역할이거든요." 그가 1979년에 짐짓 단호하게 한 말이다. "그 점을 알고 보면, 고립은 그녀를 더더욱 관찰자답게 만드는 거죠. 신비롭고, 아름다운, 콕토 풍의 인물이요." 그러나 결국, 디트리히를 만나지 못한 그의 실망감은 완성된 영화에 대한 더 쓰라린 실망감으로 악화되었다. "영화는 똥이었죠. 완전 똥이었어요." 2년 후 그는 『NME』의 앵거스 맥키논에게 말했다. "그 영화에 참여했던 사람들 전부, 요새 서로를 마주치면 눈을 돌린다니까요! 그래요. 그 정도의 영화였죠. 누구나 한번은 그런 작품을 해야 하는 거라면, 제 차례는 그걸로 지나갔길 바랍니다. … 그 영화를 만들고 나서 첫 1년 정도는 화가 났어요. 주로 저 자신한테요. 그러니까, '맙소사, 내가 좀 더 잘 알아봤어야 했는데', 이런 거죠. 제가 만난 진짜 제대로 된 배우들은 하나같이 저에게 각본이 좋다는 걸 알기 전까지는 어떤 영화 근처에도 가지 말라고 말해줬거든요." 잘 알려진 것처럼 그가 「저스트 어 지골로」를 "32편의 엘비스 프레슬리 영화를 합쳐놓은 것과 같은 한 편의 (보위) 영화"로 부른 것도 이 인터뷰였다.

언론도 이런 생각에 완전히 동의했다. 헤밍스는 영화가 "게르만적 조직에 대한 신화를 폭파"하고자 하는 "약간 아이러니하고 조롱조"의 블랙 코미디로 의도되었다고 우겼다. 그러나 칸 영화제에서의 시사회에 참석한 평론가들은 이 영화를 제2의 「카바레」로 취급하다가 기대를 충족시키지 못하자 혹평을 가했다. 영국의 주요 배급사들이 모두 배급을 거절해, 결국 경험 없는 독립 배급사인 테더윅이 맡았다. 헤밍스는 새로운 배급사에게 맞추기 위해 영화 재편집을 시작했지만, 재정이 바닥나고 말았다. "나는 그 과정이 4분의 3 정도에 다다랐을 때 영화를 떠났어요." 후일 그가 이야기했다. "다른 누군가가 편집을 마무리했고 망쳐버렸어요. 맨해튼 트랜스퍼의 음악이 난도질되었죠. 영화가 진행되는 동안 계속 뜬소문 잡담을 나누며 내러티브인 감각을 부여하는 여성 배역들도 대부분 편집되었어요. 전체적으로 영화에서 20분 정도가 삭제되면서 모든 유머와 아이러니도 함께 사라졌죠." 영화는 이 상태로 11월 16일 베를린

에서 개봉해 혹평을 받았는데, 이때 보위는 'Stage' 투어 차 호주에 가 있었다. 헤밍스는 성공적인 협상을 통해 영국 개봉 시점에 맞추어 「저스트 어 지골로」를 재편집할 권한을 얻었다. 고대하던 영국 개봉은 1979년 2월 14일 레스터 광장의 프린스 찰스 시네마에서 이루어졌는데, 이때 데이비드는 여배우 비브 린과 팔짱을 끼고 시사회에 도착했다. 둘 다 기모노와 나막신을 입고 나타났는데, 어떤 익살꾼이 이들이 갑옷을 입었어야 했다고 농담하기도 했다.

『파이낸셜 타임스』는 출연진이 "서투른 연출과 매끄럽지 못하고 부산스러우며 이것저것 다 해보자는 식의 편집에 볼링핀처럼 쓰러져나갔다"고 말했다. 『선데이 미러』는 영화가 "전부 쇼에, 내용물은 없다"고 여겼고, 보위가 "완전히 실패한 캐스팅"이라고 덧붙였다. 독설의 대부분이 보위를 특정하고 있었다. 『데일리 텔레그래프』가 공격을 이끌었다. "보위가 소유한 드라마적인 능력은 살아 있는 사실보다는 죽은 재능의 미라처럼 모셔지고 있다. 마취제를 맞은 듯한 보위의 외양은 그의 첫 영화 「지구에 떨어진 사나이」에서는 잘 먹혔다. 하지만 그때 그가 연기한 것은 외계로부터 온 남자였다. 이번에 그는 우리 중 하나가 되어야 했다. 때때로 목소리나 표정에 변화를 줬다면 환상을 만드는 데 도움이 되었을 것이다." 『모닝 스타』에 따르면 보위는 "냉장고 수준의 온기를 발산"했고, 『NME』는 "연기에 대한 그의 야망은 분명 그의 능력을 아득하게 상회하는 것이다. 보위는 1920년대의 베를린을 터벅터벅 걸어다니는 제비족으로 변신한 멋쟁이 프러시아 신사 역할에 적합해 보일지는 몰라도, 그걸 '연기'하지는 못한다. 그가 입을 열 때나 인물의 디테일과 내면을 전달하려고 시도할 때마다, 이 환상은 산산이 부서지고 만다. 전반적으로 보위의 시도들은 우스꽝스럽고 서투르다."

보다 친절한 평도 없지는 않았다. 『버라이어티』는 이 영화가 "달콤쌉쌀한 즐거움을 많이 전달하고, 내내 마음을 사로잡는다"고 주장하며 "보위는 사람을 끌어들이는 매력을 발산하며 흔들리듯 가볍게 나아간다"고 썼다. 『필름 앤드 필르밍』은 "독창적이고 종종 깊은 감동을 주는 영화"라고 칭찬하면서, 데이비드의 "본질적으로 영화적인 외모는 납득이 갈 만큼 아리아인 같으며, 그의 길 잃은 어린아이 같은 분위기는 폴의 순진함과 타고난 이상주의를 감탄스럽게 전달한다"고 덧붙였다. 하지만 일반적인 반응은 『타임 아웃』의 평으로 요약될 수 있을

것이다. "영화는 종종 의도되지 않았을 웃음을 유도한다. 때때로 비극적인 존엄을 전달하려 열망하지만 아주 서툴러 보인다. 당신 자신과 영화의 관계자들을 위해 이런 장면들은 못 본 체하는 게 더 착한 일일 것이다."

「저스트 어 지골로」가 제대로 인정받지 못한 천재성의 산물이라는 수정주의적 주장을 펴는 것은 자비로운 일일지는 모르나, 정직한 일은 아닐 것이다. 이 영화에서 유일하게 위대한 순간은 영화가 시작하자마자 등장하는데, 겨울날의 전쟁터를 가로질러 나아가는 보위를 1분 30초 동안 멈추지 않고 좇아가는, 멋들어지게 만들어낸 오프닝 숏으로, 그동안 포탄이 터지고 전우들이 그의 옆에서 죽어 나간다. 슬프게도, 남은 90분간의 장면 중 어느 것도 이 도입부 90초의 스타일리시함과 활력을 되찾는 일에 가까이 다가서지 못한다. 그런데도, 데이비드가 불공평하게 비판의 중심이 된 것은 사실이다. 그의 연기는 어느 모로 보나 출연진 중 최악이 아니었다. 그러나 어쨌거나 관련된 그 누구도 이 영화로 체면을 세우지는 못했으며, 불행히도 나쁜 평판은 정당한 것이었다.

「저스트 어 지골로」는 잘 알려지지 않은 보위 레코딩 하나를 낳게 되었는데, 바로 〈Revolutionary Song〉이다. 이 곡은 영화의 사운드트랙 앨범과 일본 싱글로 발매됐다.

데이비드는, 의도치 않게, 「저스트 어 지골로」 촬영 도중에 이혼 소송을 제기했다. 1977년 크리스마스에 안젤라가 공격적인 행동을 보이고, 결국 (대부분 그녀 자신에 의해) 널리 알려졌듯, 보위의 31세 생일에 자살 시도까지 한 뒤였다. 향후 이어질 안젤라에 의한 내막 폭로전의 첫 공격은 1978년 1월 타블로이드지 『선데이 미러』를 통해서였다.

엘리펀트 맨

• 1980년 7월 29일-1981년 1월 3일 • 센터 오브 퍼포밍 아츠(덴버) • 블랙스톤 시어터(시카고) • 부스 시어터(뉴욕) • 감독: 잭 호프시스 • 각본: 버나드 포메란스 • 출연: 데이비드 보위, 도널 도넬리, 패트리샤 엘리엇, 리처드 클라크, 제프리 존스, 주디스 바크로프트, 데니스 크리건

1979년 12월, 「Saturday Night Live」에 출연하기 위해 뉴욕에 있었던 보위는 버나드 포메란스의 연극 「엘리펀트 맨」의 브로드웨이 공연을 보게 된다. 이 연극은 1977

년 런던 햄프스테드 극장에서 초연했는데, 자체로는 실패작이었지만 미국인 제작자 리처드 크링클리의 관심을 끌었고, 이후 그가 뉴욕에서 제작해 큰 호평을 받았다. 보위가 이 연극을 관람한 시점에는 이미 대형 브로드웨이 성공작이 되어 작가, 감독, 출연진에게 한 아름의 상을 안겨주고 있었다.

「엘리펀트 맨」은, 당연하지만, 조지프 '존' 메릭의 실화를 바탕으로 하고 있었다. 그는 안타깝게도 기형적인 외양을 갖고 있던 남자로, 외과 의사 프레더릭 트레베스가 1884년에 서커스 사이드쇼에서 구출해낸 뒤로 사교계의 유명인사가 되어 빅토리아 시대 영국의 양심에 시금석을 놓게 되었다. 잘 알려진 데이비드 린치의 1981년작 동명 영화보다 앞서 만들어진 이 연극은, 메릭의 삶에 관해서는 잘해야 느슨한 각색이라고 할 수 있을 정도였고, 대중적 성공의 대부분은 도덕적 상징성과 감상성 사이의 아슬아슬한 줄타기에 빚지고 있었다. 한 장면에서 메릭은 "가끔은 내 머리가 이렇게 큰 것이 꿈으로 가득 차 있기 때문이라고 생각해요"라고 외치기도 하고, '엘리펀트 맨'을 바라보는 다른 인물은 "우리 모습을 더 잘 비출 수 있게 광을 냅시다"라고 말하기도 한다. 보위가 이 연극을 봤을 때, 메릭 역은 영국 배우 필립 앵글림이 맡고 있었는데, 그는 각본의 지문을 따라 인공 분장이나 시각적 속임수의 도움 없이 말투나 반나체의 몸을 뒤트는 표현을 통해 메릭의 상태를 전달했다. 메릭이 트레베스의 강연 중 스포트라이트를 받으며 처음 공개되는 장면에서, 앵글림은 각각의 기형이 묘사될 때마다 그 묘사를 따라 몸을 뒤틀어야 했고, 연극이 끝날 때까지 이 외형을 유지해야 했다. 후일 보위는 이렇게 언급했다. "그 연극은 문학 작품으로서 좋았어요. 저에게 그 배역의 제의가 들어왔다면 기꺼이 했을 것 같다고 생각했죠. 하지만 그렇게 되지 않았고, 그 연극에 대해서 더 이상 생각하지는 않았어요."

1980년 2월 보위가 뉴욕의 파워 스테이션에서 《Scary Monsters》를 녹음하고 있을 때, 스물아홉 살이었던 이 연극의 감독 잭 호프시스가 그를 찾아왔는데, 그는 본래 출연진이 투어를 하는 동안 브로드웨이 공연의 출연진을 새로 캐스팅할 준비를 하는 중이었다. "그는 이 연극을 본 적이 있었고, 우리는 연극에 관해 이야기했어요." 훗날 호프시스가 회고했다. "연극에 대한 그의 통찰력은 완전히 정확했죠. 나는 필립 앵글림이 지방 순회를 다니고 있는 동안 데이비드 보위가 그의 역할을 채우면

어떨까 생각하기 시작했어요. 그 연극에 좀 더 관심을 끌어다 줄 사람을 찾고 있었거든요. 또, 제가 보기에도 흥미로운 사람을 원했죠. 저는 「지구에 떨어진 사나이」를 본 적 있었고, 그의 무대 위에서의 존재감, 그가 록에서 가지는 연극적인 감각에 대해서 알고 있었어요. 그는 록 노래들이 갖는 더 큰 속성들을 바라보고 있었죠. 또 그가 「지구에 떨어진 사나이」에서 경험한 고립은 「엘리펀트 맨」과 비슷했어요."

하지만 호프시스는 곧바로 출연을 제의하지는 않았다. 앵글림이 「엘리펀트 맨」으로 지방 공연을 하고 다른 배우들이 브로드웨이에서 그의 역할을 맡는 동안, 보위는 런던으로 돌아가 앨범 작업을 마무리했고, 4월에는 베를린에서 이기 팝을 만났으며, 5월에는 〈Ashes To Ashes〉의 비디오를 촬영했다. 그다음 달에 데이비드가 뉴욕으로 돌아왔을 때, 이번에는 메릭 배역을 제안하기 위해 호프시스가 그를 찾아왔는데, 데이비드에게 생각을 정리할 여유를 24시간밖에 주지 않았다. "고민할 시간이 있다면 제가 배역을 고사할 수도 있다는 걸 알았던 것 같아요." 후에 데이비드가 말했다. "그런 사안에 직면하도록 강제했다는 점에서 그는 심리적으로 아주 영리했던 거죠."

6개월짜리 계약 제의에 대해 생각할 시간이 하루밤에 없었지만(리허설 기간은 한 달이었고 면책 조항도 없었다), 데이비드는 선뜻 수락했다. 물론 그 배역은 그에게 딱 맞는 것이었다. "저는 항상 감정적으로나 신체적으로 절뚝대는 역할을 찾아요." 그가 말했다. "그리고 항상 그런 역할을 받는 것 같아요. 어떤 장애를 갖고 있는 캐릭터들을 좋아하는 편이죠. 그게 제가 가지고 놀아보기 좋은 대상이기도 하고, 저 스스로가 어떤 로맨틱한 이야기의 주인공이 되는 아이디어에 한 번도 크게 흥분해본 적이 없습니다." 그는 본인의 새 역할을 진지하게 받아들였고, 영국으로 건너가 메릭의 뼈와 런던 병원에 보존되어 있던 사진, 몸통 깁스, 옷, 메릭이 만든 종이 교회 모형 등의 유물들을 살펴보기도 했다. 런던 병원 박물관의 보조 큐레이터였던 P. G. 넌은 후일 이렇게 회고했다. "데이비드의 질문들은 적절했어요. 메릭이 어떻게 걷고 어떻게 말했는지 알고 싶어 했죠. 저는 메릭은 골반이 없었기 때문에 뛰지는 못했을 거라고 얘기해줬어요. 그리고 혀가 두껍고 한쪽으로 쏠려 있었기 때문에 입이 크게 비틀어져 있었다고도 해줬죠." 메릭이 앓았던 병(혹은 합병증)이 정확히 어떤 것이었는지에 관

한 의학적 견해는 아직도 분분하지만, 일반적인 진단은 그가 신경섬유종증과 소위 프로테우스 증후군을 앓았다는 것인데, 둘 다 점진적으로 뼈와 조직의 기형을 초래하는 불치병이다.

"저는 그 배역을 성공적으로 연기하는 실마리가 페이소스를 피하는 것에 있다고 느꼈어요." 호프시스는 이렇게 말했다. "데이비드는 메릭이 세상에 닳고 닳았으므로 병원의 동정심에 호소하지 않게 되었을 거라고 생각했죠. 그때까지의 대체 배우들은 앵글림의 해석을 변주해왔어요. … 데이비드는 독창적인 시각을 제시한 거였죠." 호프시스는 데이비드가 브로드웨이에서 비평가들의 이목이 쏠릴 첫 무대를 서기 전에 배역에 익숙해질 수 있도록, 덴버에서 일주일, 시카고에서 한 달간의 지방 순회공연에서 필립 앵글림을 대신할 것을 제안했다. 덴버 공연에는 초대권이 발행되지 않았고, 전국 단위의 매체는 관람을 자제할 것을 요청받았다. 공연의 브로드웨이 홍보 담당자 조쉬 엘리스는 이렇게 설명했다. "데이비드가 역할에 파고들 기회를 주지 않고 그를 검증하는 것은 불공평하다고 생각해요. 그리고 그가 덴버에서 끝내준다면, 시카고에서도 똑같이 끝내줄 거예요. 만약 그가 끝내주지 않는다면, 글쎄, 왜 우리가 그를 노출하는 위험을 감수하겠어요?"

뉴욕에서 2주간의 리허설을 마친 후, 보위는 샌프란시스코로 날아가 앵글림의 마지막 공연을 관람했고, 이후 덴버에서의 추가 리허설을 위해 순회극단에 합류했다. 순회공연에서 켄달 부인을 연기했던 콘체타 토메이는 『롤링 스톤』에 이렇게 말했다. "보위는 사람들을 끌어당기는 기술을 갖고 있고, 그건 학교나 책에서 배울 수 있는 게 아니에요. 그는 배우고, 그 사실을 희석시킬 수는 없어요. 그는 연기를 하는 록 가수가 아니에요. 그는 배우예요." 의견을 밝힌 이들은 모두 보위가 리허설 동안 아주 세심한 태도로 참여하고 행동했다고 이야기했다. 한번은 그가 지각을 했는데, 극단 멤버 모두에게 개별적으로 사과했다고 한다.

"그 배역을 연기하기 위해서는 캐릭터의 몸과 목소리로 살아가는 법에 빠르게 숙달되어야 해요." 호프시스가 말했다. "제2의 본성이 되어야 하죠." 보위는 준비 기간에 마임 훈련을 다시 시작했고, 호프시스는 척추지압사를 참여시켜 메릭의 외형을 따라 하는 데에 필수적인 일련의 운동들을 데이비드에게 가르쳤다. "공연 전후로 미리 정해진 그 운동을 해야 했어요." 데이비드가 설명

했다. "척추가 아주 심하게 망가질 수 있거든요. 운동을 하지 않은 어느 날 밤에는 극심한 고통을 겪기도 했죠."

7월 29일 덴버 센터 오브 퍼포밍 아츠에서 있었던 보위의 「엘리펀트 맨」 첫 공연은, 지역 언론의 즉각적인 찬사를 이끌어냈다. "욕조를 손으로 내리치며 같은 문장을 계속 반복할 때, 그는 공연의 언어에 마술과 음악을 부여했다." 『트라우저 프레스』가 보도했다. "또, 강렬한 피날레가 끝난 뒤 그가 크라바트와 정장을 말쑥하게 차려입고 다른 배우들과 손을 맞잡으며 우아하게 나타날 때, 그는 무대 위 아이돌의 완벽한 헌신으로 보였다. 덴버의 관중은 자각하지 못했을지도 모르지만, 그들은 지금까지 록스타가 보여준 가장 용감하고 확장적인 행보에 박수를 보내고 있는 것이었다." 『버라이어티』도 마찬가지로 감명받았다. "초기의 마임 경험과 풍성한 록 공연 연출 이력을 바탕으로, 데이비드는 복합적인 인물을 표현하는 능력을 보여준다. … 장면이 이어질 때마다 그는 점점 더 통렬하게 그려낸다. 자신이 언제까지나 괴물일 것임을 알면서도 사회의 일원이 될 기회를 소리쳐 간청하는 모습. 자신의 존재가 사람들을 불쾌하게 한다는 것을 알면서도 집을 갈구하는 모습. 본인의 행복이 사회의 수용에 달려 있음에도 사회의 규칙에 의문을 던지는 모습. 이 배역에 대한 그의 세심한 표현으로 판단하건대, 그는 진정한 스타덤에 오를 자격이 있다."

덴버에서의 첫 주 동안, 보위의 새로운 싱글 〈Ashes To Ashes〉가 발표되어 널리 호평을 받았다. 이중의 비평적 성과를 손에 넣은 그는 시카고 블랙스톤 극장에서의 4주 동안 더 선뜻 자기 홍보에 나섰다. 『NME』의 앵거스 맥키논과 잘 알려진 장시간의 인터뷰를 한 것도 이곳에서였다. 「엘리펀트 맨」이 브로드웨이의 부스 시어터에 이르렀을 때는 기대치가 높아져 있었고, 잭 호프시스가 회고했듯 "데이비드가 성공적으로 해낼 수 있을지에 대해 지대한 관심"이 쏟아졌다.

브로드웨이에서 보위는 완전히 새로운 출연진과 공연하게 되었으므로, 추가 리허설이 필요한 상황이었다. 동시에 그는 《Scary Monsters… And Super Creeps》를 홍보하는 중이었다. 그래서 9월 5일에는 리허설에서 급히 이동해 조니 카슨의 「The Tonight Show」에 출연해 〈Ashes To Ashes〉와 〈Life On Mars?〉를 공연하고 연극과 메릭의 질환에 대해 이야기하기도 했다. 9월 23일의 초연은 앤디 워홀, 데이비드 호크니, 크리스토퍼 이셔우드, 우나 채플린, 엘리자베스 테일러, 브라이

언 이노, 아론 코플랜드, 윌리엄 버로스 등이 참석한 큰 이벤트였다. 보위의 어머니와, 늘 충실한 초창기 매니저 케네스 피트도 런던에서 건너왔다. "데이비드는 놀라울 정도로 잘했어요." 피트는 후일 이렇게 말했다. "저에게 특히 흐뭇한 공연이었습니다. 연기의 많은 부분이 「Love You Till Tuesday」 시절의 마임 훈련으로부터 나온 것 같아요." 몬트릴에서 보위와 이웃 사이였던 우나 채플린 또한 비슷하게 감명받았으며, 데이비드가 "신체적인 고통을 표현하는 일에 놀랄 만큼 뛰어나다"고 평했다.

언론의 비평도 열광적이었다. "보위, 브로드웨이에서 빛나다!" 『뉴욕 포스트』는 이렇게 팡파르를 울리며 그의 연기가 "그야말로 짜릿했다"고 썼다. 뉴욕 언론들은 앞다투어 공연과 그 새로운 스타에 대한 찬사를 쏟아냈다. "데이비드 보위가 「엘리펀트 맨」의 주인공 역을 맡는다는 발표가 나왔을 때, 그저 그의 유명세를 이용하기 위한 캐스팅이라고 생각하는 것은 이상한 일이 아니었다." 『뉴욕 타임스』는 이렇게 시작했다. "이제 그 생각을 버려라. 맞다. 부스 시어터에 디자이너 청바지와 가죽옷을 입은 젊은이들이 더 많이 나타나고 있기는 하다. 또 맞다. 그들은 아마 보위가 유명한 록스타이기 때문에 나타난 것일 테다. 다행히도 그는 그 정도 수준을 충분히 넘어서며, 엘리펀트 맨 존 메릭으로서 대단히 인상적이다." 『시어터』 매거진은 보위가 "최고의 배우들이 가지고 있는 아름다운 평정심을 지니고 있다"고 말하며, "그의 연기의 물리적인 정확성은 정말 볼만한 것이다"라고 덧붙였다. 뉴욕의 『데일리 뉴스』는 "억압된, 고통받는 외침"에 대한 보위의 "날카롭고 쉽게 잊히지 않는" 묘사를 칭찬하며, 그의 "어떤 행위를 하는 것과 연기를 하는 것의 차이"를 구별할 수 있는 능력을 치켜세웠다. 『백스테이지』 매거진은 그가 "맡은 임무를 멋들어지게 소화했다"고 말했다. 『빌리지 보이스』는 보위가 "「엘리펀트 맨」에 새로운 숨결을 불어넣는다"고 이야기하며, 그의 해석이 "필립 앵글림처럼 연약하지 않고 덜 아이러닉하지만(그에게는 앵글림의 소년 같은 아름다움이 없다), 그의 묘사는 더 정확하고, 더 다채로우며, 훨씬 더 웃기다"고 평했다. 홀로 반대 목소리를 내놓은 이도 있었다. 『뉴욕』 매거진의 존 사이먼은 데이비드의 "새된 목소리가 지문에 따라 왜곡될 때면, 전달력을 반으로 떨어뜨리는 톱질 소리 같은 가성이 되며, 중성적으로 예쁜 얼굴과 길거리 펑크 로커의 섹시함은 그의 연

기가 건드리지 못하는 페이소스를 완전히 없애버린다"라고 말했다. 하지만 몇 안 되는 회의론들은 『타임스』가 "뉴욕 연극 시즌의 주요 사건 중 하나"로 표현한 이 공연에 쏟아진 산더미 같은 찬사 속에 묻혀버렸다.

브로드웨이 공연의 주간 매표 실적은 9월 최저액 61,000달러에서 데이비드가 역할을 맡은 지 3주째 되는 주에 119,000달러까지 상승했다. 심지어 영국에서도 관심이 뜨거워서, 10월 10일에는 BBC의 「Friday Night, Saturday Morning」이 연극의 발췌본과 팀 라이스의 데이비드 인터뷰를 방영했다.

브로드웨이 공연이 계속되면서, 데이비드는 낮 시간을 활용해 다른 프로젝트들에도 참여했는데, 10월 초에 연달아 영화 「크리티아네 F.」와 〈Fashion〉 비디오를 촬영했다. 그는 칼라일호텔에 머무르면서 일식집을 자주 방문했고 뉴욕 라이프스타일의 익명성을 즐기고 있다고 인터뷰어들에게 행복하게 말하기도 했다. "제일 많이 듣는 말은 '안녕하세요 데이브, 잘 지내죠?'예요. 굉장히 이웃사촌처럼 느껴지죠." 그는 『타임스』의 기자에게 이렇게 말했다. "사람들이 런던에서만큼 저를 만나는 것에 대해 흥분하지 않아요. 런던은 여전히 약간 스타를 의식하죠. 여기서는 알 파치노가 산책하거나 조엘 그레이가 조깅하는 모습을 볼 수 있어요. 꽤 흔한 일이죠. 아주 좋습니다."

그러나 이 인터뷰가 보도되고 2주 후, 뉴욕은 록 음악계가 겪은 가장 어두운 사건의 현장이 되었다. 1980년 12월 8일, 존 레넌이 그의 아파트 밖에서 광팬의 총에 맞아 피살될 것이다. 데이비드를 비롯한 많은 이들의 삶은 결코 이전과 같을 수 없었다. 뒤이은 며칠간 믹 재거, 로드 스튜어트, 폴 매카트니를 포함한 많은 이들이 개인 경호를 강화하고 대중의 이목을 피하고 있다는 보도가 나왔다. 뉴욕에 있던 보위는 이 소식을 처음 들은 순간 충격에 빠졌다고 보도되었으나, 꿋꿋이 무대에서의 역할에 충실했다. 후일 잭 호프시스가 회고했다. "존이 총에 맞은 다음 날, 저는 데이비드가 무대 위에 있는 시간을 최소화하기 위해서, 그가 필요하지 않을 때는 일시적으로 무대를 내려올 수 있도록 공연 연출을 다시 하겠다고 제안했습니다. 그는 한사코 거절했어요. 극장의 경비를 강화하기는 했지만, 데이비드는 아무것도 요구하지 않았습니다." 이후 레넌을 살해한 마크 채프먼이 「엘리펀트 맨」을 관람했으며, 무대 문가에 서 있는 데이비드의 사진을 찍기까지 했다는 사실이 드러났다.

그의 호텔 방에서 발견된 물건 중에는 데이비드의 이름을 검은색으로 동그라미 쳐놓은 프로그램 책자도 있었다. 나중에 채프먼은 그의 여자친구에게 자신이 둘 중 누구든지 쏠 수 있었다고 자랑하기도 했다. 이 비극의 여파로 인한 보위의 감정을 추측하는 것은 저급한 일일 것이다. 그러나 두 가지는 사실로 알려져 있다. 그는 1월 3일 마지막 공연 이후 만료된 「엘리펀트 맨」의 계약을 갱신하지 않았다(출연진은 그에게 공연의 배경막을 기념으로 선물했다). 또, 관련이 있든 없든, 그는 《Scary Monsters》의 홍보를 위한 1981년의 투어 계획을 취소했다. 대신 그는 스위스의 집으로 돌아가 이제껏 그의 경력에서 가장 철저하게 은둔했던 한 해를 시작했다.

20년이 넘게 지난 2002년 3월, 「엘리펀트 맨」은 션 마티아스가 연출한 새 프로덕션으로 브로드웨이에 돌아왔다. 빌리 크루덥이 메릭 역을, 루퍼트 그레이브스가 트레베스 역을 맡았고, 보위와 한때 협업한 필립 글래스가 부수 음악을 맡았다. 그해에 보위는 자신이 트레베스 역 제의를 받았지만 거절했다고 밝혔다. BBC가 영화로 촬영한 그의 1980년 메릭 연기는 그의 연기 경력 최고의 순간 중 하나로 남아 있다. "그가 그 배역에서 얼마나 뛰어났는지 꼭 알았으면 좋겠어요." 잭 호프시스는 2013년작 다큐멘터리 「Five Years」에서 이렇게 말했다. "훌륭한 연기였고, 전체 일정 내내 계속 훌륭했죠."

크리티아네 F.-위 칠드런 프롬 반호프 주

• 서독, Maran Film/Popular Film/Hans H. Kaden/TCF, 1981년
• 감독: 울리히 에델 • 각본: 헤르만 바이겔 • 출연: 나타 브룬크호스트, 토마스 하우스테인, 옌스 쿠팔, 라이너 볼크, 얀 게오르크 에플러, 크리스티아네 라이켈트, 다니엘라 예거, 커스틴 리히터, 데이비드 보위

마약 중독과 매춘의 길로 빠져드는 10대 소녀를 다룬 이 음울한 독일 영화는 실화를 바탕으로 한 전기 영화라고 관객들에게 홍보되었으나, 그럴듯하게 꾸며진 픽션이라는 것이 나중에 밝혀졌다. 이 영화에는 보위의 1970년대 후반 음악이 사운드트랙으로 등장하며, 영화의 가장 규모가 큰 장면인, 서독의 한 공연장으로 추정되는 곳에서의 헤로인 환각 장면에 데이비드가 출연한다(서독은 실제 베라 크리티아네 펠셰리노가 'Station To Station' 투어 중인 보위를 본 곳이다). 하지만 실제 촬영은 1980년 10월 뉴욕의 허라 클럽에서 이루어졌다.

한 달 전 「The Tonight Show With Johnny Carson」에서 입은 것과 비슷한 붉은 재킷과 블랙진을 입은 데이비드는 베를린의 나이트클럽으로 꾸며진 세트에서 《Stage》 버전의 〈Station To Station〉을 립싱크했다. 당시 그가 밤마다 브로드웨이에서 공연했기 때문에, 울리히 에델 감독으로서는 뉴욕에서 촬영하는 것 말고는 달리 방법이 없었다. 이후 똑같은 세트가 데이비드의 〈Fashion〉 비디오 촬영에 쓰이기도 했다.

바알

• BBC Television, 1982년 3월 2일 • 감독: 알란 클라크 • 각본: 베르톨트 브레히트 (존 윌렛 번역/존 윌렛·알란 클라크 각색) • 출연: 데이비드 보위, 조너선 켄트, 줄리엣 해먼드-힐, 조 워너메이커, 트레이시 차일즈, 로버트 오스틴, 러셀 우턴, 줄리안 워드햄, 파올라 디오니소티, 폴리 제임스, 레온 리섹

1981년 7월 퀸과 함께 〈Under Pressure〉를 녹음한 직후, 보위는 베르톨트 브레히트 「바알」의 BBC 프로덕션에 주인공 역을 맡기 위해 런던으로 건너갔다. 작품의 제작자 루이스 마크스와 감독 알란 클라크는 보위에게 구애하기 위해 몽트뢰까지 찾아간 바 있었다. 보위는 클라크의 전작에 감명을 받았었기에, 어찌 됐든 이 프로젝트에 곧바로 이끌렸다. 「바알」은 브레히트가 집필한 최초의 희곡으로, 1918년 학생이던 그가 한스 요스트의 표현주의 작품 「The Lonely One」을 비판하기 위해 쓴 것이었다. 방탕한 생활을 청산하고 신 그리고 세상과 화해한 후 죽음을 맞는 무명 예술가에 관한 요스트의 이야기를 풍자하고자, 브레히트는 짐승 같은 이교도 신의 이름을 따와 육욕과 자기만족을 좇는 괴물이자 불경한 자, 술 취해 떠도는 바람둥이 바알을 창조해냈다. 역겨운 외모와 자기중심적인 부도덕성에도 불구하고 바알은 여성들에게 거부할 수 없이 매력적이며, 이로 인해 남성들의 부러움, 동경, 혐오를 사게 된다. 그는 여성들을 눈앞에 보이는 족족 유혹하고, 그들이 임신하거나 자살하도록 내버려두고 떠난다. 그러다 결국 가장 친한 친구를 살해하고 도주해, 한 나무꾼의 오두막에서 쓸쓸히 사망한다. 사건이 진행되는 동안, 바알의 인간성과 열망은 어머니의 자궁으로부터 대지의 차가운 자궁에 이르는 그의 여정을 좇아가는 〈Baal's Hymn〉이라는 노래를 통해 설명된다. 지속적인 모티프 중 하나는 머리 위의 하늘에 대한 바알의 인식인데, 이는 그의 변화하는 기분

과 경험에 대한 표현주의적인 은유다. 하늘은 그가 태어날 때는 너르고 하얗다가, 술 취한 밤에는 라일락 빛이 되고, 후회 가득한 아침에는 살구색이 되는 등 작품 내내 다양한 색깔들로 바뀐다. 그러나 동시에 그것은 덧없는 인간의 삶을 둘러 감싸는 무한한 덮개처럼 계속 그 자리에 존재한다.

브레히트의 이후 작품들과 비교했을 때 「바알」은 좋게 말해 균형 잡히지 않은 실험인데, 1차 대전으로 이어지는 몇 년간의 쇼비니즘과 과잉에 대한 절망 어린 묘사로 볼 수 있다. 후일 브레히트는 자신도 이 희곡에 분별력이 부족하다고 여겼음을 인정했다. 이 작품은 완성도나 인기 면에서 어느 모로 보나 이 극작가의 최고작에 미치지 못했다. 어쨌든 무대에 상연될 때에는 보통 1922년에 개작된 버전이 선호되는데, 루이스 마크스와 알란 클라크는 기본으로 돌아가 1918년 원작을 각색했다.

존 레넌의 죽음은 아직 근자의 일이었고, 그때까지 보위는 스위스에서 칩거 생활을 하며 1981년을 보내고 있었다. "그는 차와 경호원을 원했어요." 후일 마크스가 회고했다. "프라이버시와 보안을 보장받고 싶어 했죠. 물론 우리는 그에게 필요한 것을 제공했어요. 덧붙이자면, 그것 말고 다른 배우들보다 더 받은 것은 없었어요. BBC의 표준 출연료를 받았죠."

리허설은 한 달이 걸렸고, 스튜디오 촬영은 1981년의 무더운 여름에 텔레비전 센터에서 5일간 이루어졌다. 함께 출연한 배우로는 바알의 불운한 친구 에카르트 역의 조너선 켄트, 임신한 후 길가에 버려지는 연인 역의 조 워너메이커, 상류층 애인 역으로 드라마 「Secret Army」로 유명한 줄리엣 해먼드-힐 등이 있었다. "그는 배우들 중에서도 배우였어요." 마크스가 말했다. "제때 왔고, 요구된 시간을 꽉 채워 작업했어요. 아무런 문제를 일으키지 않았어요. 촬영이 끝나면 녹초가 되곤 했죠. 스튜디오는 보통 푹푹 쪘는데, 알란이 완벽주의자였기 때문에 모든 신을 최소 다섯 번이나 여섯 번 찍어야 했어요. 5일간의 촬영 기간 중 마지막 날에는 노래를 녹음했는데 오전이 반쯤 지났을 때 BBC 지하에서 누가 공압식 드릴로 공사를 시작하더군요. 오전을 완전히 날렸죠. 오후에 처음부터 다시 시작해야 했어요. 데이비드는 딱 붙는 부츠를 신고 있었고 그날이 끝날 때쯤엔 땀에 흠뻑 젖게 됐는데, 단 한마디 불평도 없었습니다." 바알 역을 맡으며 보위는 그의 경력 사상 가장 거부감 드는 모습으로 단장했는데, 누더기를 걸치고 헝클어진 수

염에 썩은 치아 분장을 했던 것이다.

극에서 보위는 총 다섯 곡을 부르고 밴조를 같이 연주한다. 「바알」은 브레히트와 쿠르트 바일의 유명한 협업 관계 이전에 쓰였기에, 한 곡을 제외한 모든 노래에 도미닉 멀다우니의 새 편곡이 붙게 됐다(쿠르트 바일이 베를린 레퀴엠에서 곡을 붙였던 〈The Drowned Girl〉만이 예외였다). 본인이 맡은 바알을 "완전 펑크"라고 이야기한 보위는, 이 곡들을 중세 성가에 비유했다. 촬영이 끝난 뒤 9월에 데이비드는 한자 스튜디오로 이동해 멀다우니, 토니 비스콘티와 함께 「바알」 삽입곡을 재녹음했는데, 〈The Dirty Song〉과 〈The Ballad Of The Adventurers〉의 대화 삽입부를 없앴고, 단편적으로 이어지는 〈Baal's Hymn〉을 하나의 긴 곡으로 이어 붙였다. 텔레비전으로 방송된 버전들과 확연히 다른 이 세션의 결과물은 방송 시기와 맞물리도록 1982년 2월 RCA를 통해 공개되었다.

"바알은 자신의 삶을 최대치로 사는 인물이에요." 루이스 마크스가 『라디오 타임스』에서 이야기했다. "오늘날의 록스타와 조금 비슷하죠. 자기 자체로 스타인 사람이 필요하다는 것을 깨달았어요. 본인 스스로 바알을 거울처럼 반영할 수 있는 사람 말이죠. 보위가 이상적이었습니다. … 그는 그 역할에 딱 맞았어요. 우선, 그는 브레히트를 알 만큼 알고 있었습니다. 아주 박식했고, 특히 1차 대전 이전의 독일 연극과 예술에 관심이 있었죠. 함께 작업하다 보니, 그가 캐릭터를 본능적으로 이해하고 있다는 것이 분명해지더군요."

「바알」은 텔레비전 드라마가 감성뿐만 아니라 지성에도 소구하는 일이 허락되었던 시절에 만들어진 뚝심 있는 기획이었고, 스타 출연작이기 이전에 브레히트 작품의 프로덕션이었다. 이 독특한 텔레비전 영상물의 스타일적인 선택들은 때로는 독해를 어렵게 만들지만, 만듦새에서 느껴지는 확신과 사색적인 연기는 오늘날의 작은 스크린에서는 만나보기 힘든 어떤 힘을 작품 전반에 부여한다. 카메라 워크와 연출은 진정으로 브레히트적인데, 거의 모든 장면에서 와이드 숏을 유지하고 클로즈업을 절대적으로 최소화함으로써 시청자와의 거리감을 형성한다. 조명은 의도적으로 연극적이고(한 장면에서는 인물이 커튼을 걷는데 상당히 의도적이게도 1초가 지난 뒤에야 스튜디오에 불이 반짝이며 들어온다), 단편적으로 진행되는 장면들의 앞뒤에는 일부러 부자연스럽게 쓰인 자막들이 붙는다. "2년 뒤 바알은 (그에게) 새로운 종류의 사랑을 발견한다"나 "1907년-1910년간 우리는 바알과 에카르트가 남부 독일을 방랑하는 것을 확인할 수 있다" 같은 것들이다. 이 자막들은 분할된 화면의 오른쪽에 나타나고, 왼쪽에서는 보위가 〈Baal's Hymn〉을 한 절씩 부르며 개별 상황을 소개한다. 브레히트에 충실하듯 이 프로덕션은 볼거리는 물론 자연주의에도 연연하지 않고 특유의 의식적인 연극성에 집중한다. 예를 들어, 바알과 에카르트가 "남부 독일을 방랑하는" 장면들은 텅 빈 세트 위에서 보위와 조너선 켄트가 카메라를 향해 걸어오면서 대화를 나누는 반복적인 장면으로 표현되는데, 그들이 카메라에 도달할 때마다 매번 똑같이 생긴 숏이 처음부터 다시 시작된다. 보위의 연기 역시 진짜로 브레히트다웠다. 몇몇 평론가들은 그의 독특한 비브라토 표현을 단순히 연기를 못한 것으로 치부했다. 그러나 보위가 격식을 차려 외치듯이 대사를 전달한 방식은, 로테 리냐와 브레히트 본인의 차갑고 거리감 있는 레코딩이 만든 전통에 단단히 뿌리박고 있는 것이었다. 「바알」은 한 예술가가 느끼는, 무심한 관찰과 강렬한 감각적 경험 사이의 상충되는 충동을 다뤘으며, 번역가 존 윌렛이 "쓰는 대로 살고 사는 대로 쓰고 싶은" 욕망으로 표현한 것을 다루는 것이기도 했다. 바알은 어떤 현실적인 "캐릭터"가 아니다. 그는 시와 상징의 집합체이고, 보위는 그에 걸맞은 연기를 펼쳤다.

물론 이러한 요소들이 모두 「바알」을 쉬운 프로그램으로 만드는 데 일조하진 못했다. 게다가 템즈 텔레비전이 로렌스 올리비에를 주인공으로 제작한 존 모티머의 「A Voyage Round My Father」가 당연하게도 큰 기대를 받았는데, 이 작품을 상대로 1982년 3월 2일에 「바알」을 방영하기로 한 BBC의 무모한 결정 역시 상황에 도움이 되지 않았다. "어젯밤 TV에서 살아 있는 우리나라 최고의 배우인 올리비에 경과 직업적인 괴짜, 록 아이돌이자 배우인 데이비드 보위 사이에 경쟁이 벌어졌다고 말하는 건 바보 같은 소리일 것이다." 『데일리 미러』의 힐러리 킹슬리는 이같이 말하며 「바알」에 대해 이렇게 이야기했다. "… 완전한 실패작. 가장 열성적인 보위의 팬들조차 몇 분 이상 견디지 못했을 것이다. 1912년의 독일 상류사회에 출몰한 떠돌이 시인 주인공은 주정뱅이이자, 게으름뱅이이자, 잘난척쟁이이자, 난봉꾼이자, 살인자인, 모든 면에서 썩어 있는 인물이고, 우리가 보는 앞에서 점점 해체되어 간다. BBC가 이 당연히 무시해야 할 역겨운 작품에 조금의 돈이라도 쓸

수 있었다는 사실이 엄청나게 걱정스럽다." 그날 밤 방영된 두 개의 TV 드라마를 악의적으로 비교한 것은 비위 상한 킹슬리뿐만이 아니었다. 『타임스』는 이렇게 말했다. "엄격하고 중세적인 사순절 참회 의식을 지키는 사람들만이 아버지 모티머 역의 로렌스 올리비에를 보는 기쁨을 마다하고 이 해로운 브레히트 작품을 보며 어색하게 당황했을 것이다." 그러면서도 보위에 대해서는 이렇게 덧붙였다. "이 비도덕적이고 반사회적인 시인을 연기하는 일을 가능한 최선으로 해냈다." 다른 평론가들도 마찬가지로 보위는 호평하면서도 작품은 비판했다. "BBC는 이 작품을 「데이비드 보위의 바알」이라고 부른다." 『선데이 타임스』는 잘못된 정보를 언급하며 이렇게 덧붙였다. "마치 배우가 작품보다 더 흥미롭다는 듯 말이다. 그리고 이번만큼은 그들이 옳았다." 『데일리 텔레그래프』는 보위를 캐스팅하고는 "감정 없는 프로덕션으로 억눌러버린 것"이 "변태적"이라고 이야기했고, 『데일리 익스프레스』는 "베르톨트 브레히트의 음울한 음악극은 보위 특유의 극적인 스타일을 담기 위한 최고의 수단이라고 하기엔 매우 어렵고, 보위의 연기력은 전반적인 불안감 속에 묻혀버렸다"고 평했다. 『멜로디 메이커』는 "「엘리펀트 맨」을 기억에 남게 한 드라마적 우월성을 전혀" 발견하지 못했다. 『선』은 보위가 "본인이 인정받을 만한 배우라는 사실을 확인시켜주었다. 하지만 그 점을 증명하기에 얼마나 나쁜 방법인가!"라고 표현함으로써 전반적인 분위기를 요약해주었다.

「바알」은 오랫동안 아카이브 속에 머물다가 마침내 2002년 국립영화극장에서 열린 알란 클라크 회고전 때 먼지를 털고 나타났다. 2016년 BFI의 박스 세트 「Dissent & Disruption: Alan Clarke At The BBC (1969-1989)」에는 한참 늦었지만 아름답게 복원된 DVD판이 포함되었다. 때때로 TV 비평가들의 머릿속에서 무슨 생각이 벌어지고 있는 건지 -물론 생각이란 게 있기는 하다면- 궁금할 때가 있다. 차갑고 으스스한 만큼이나 지적이고 재치 있는 「바알」은 뛰어난 작품이며, 보위의 가장 높은 수준의 연기를 확인할 기회를 제공한다. 그의 대단히 정교한 연기는 볼 때마다 새로운 뉘앙스와 디테일을 드러내며, 입을 딱 벌어지게 하는 냉소적인 존재감과 사망 신에서의 명연(쥐 죽은 듯한 고요함 속에서 바닥을 허우적대며 기어가 마지막으로 하늘을 바라본다)은 진정한 찬사를 받을 자격이 있다.

악마의 키스

• 미국, MGM/UA, 1983년 • 감독: 토니 스콧 • 각본: 이반 데이비스, 마이클 토마스 (휘틀리 스트리버 소설 원작) • 출연: 까뜨린느 드뇌브, 수잔 서랜든, 데이비드 보위, 클리프 드 영

《Baal》 EP 작업과 〈The Drowned Girl〉, 〈Wild Is The Wind〉의 비디오 촬영을 마친 보위는 긴 휴가를 가졌다. 그는 새로운 배역을 수락하며 1982년을 시작했는데, 이번에는 영국 감독 토니 스콧과의 작업이었다. 그의 형 리들리 스콧은 몇 년 전 「에일리언」으로 이름을 알린 뒤 이제 SF 서사극 「블레이드 러너」를 마무리하며 성공을 공고히 하고 있었다. 반면 「악마의 키스」는 일련의 텔레비전 광고로 크게 호평받은 토니 스콧의 첫 번째 장편 영화가 될 것이었다. 그는 후일 본인의 당시 긴장감에 대해서 회고하며, 보위가 "곧바로 긴장을 풀어주려 시도했고 아주 살가웠다"고 말했다.

「악마의 키스」는 텍사스 출신 공포 소설 작가 휘틀리 스트리버가 쓴 이야기를 바탕으로 한 작품이었고, 「엘리펀트 맨」이나 「바알」과 비교하면 확연히 통속적이었다. 보위가 연기하는 존 블레이록은 18세기 뱀파이어로 현재까지 생존해 뉴욕에서 살고 있으며, 까뜨린느 드뇌브가 연기한 6천 살 먹은 연인 미리암과 함께 맨해튼의 디스코텍을 돌아다닌다. 피를 내어줄 희생자들을 찾아 배회하지 않을 때면 그들은 아름다운 집에서 고전 음악을 가르친다. 집에는 시체 잔여물을 처리하기 위한 소각장도 갖춰져 있다. 영화의 핵심 장면에서 보위의 캐릭터는 몇 분 만에 갑자기 200살을 먹게 되고, 결국 그가 관으로 들어가자 미리암은 수잔 서랜든이 연기한 의사와 새로운 연애를 시작한다.

촬영은 (BBC가 「바알」을 방영하기 하루 전인) 1982년 3월 1일 런던에서 시작됐고, 7월까지 불규칙하게 이어졌다. 촬영 장소로는 메이페어 소재의 한 주택, 주요 장면 중 하나에서 (바우하우스가 〈Bela Lugosi's Dead〉를 연주하는) 게이 나이트클럽 헤븐, 베드포드셔의 루턴 후, 그리고 당연히도 노스 요크셔 휘트비의 「드라큘라」 촬영지가 포함됐다. 근 몇 년간 보위가 가장 오랫동안 영국에 머무른 기간이었는데, 그는 가끔 런던의 최신 유행 클럽에 나타나기는 했지만 대체로 조용히 생활했다. 주변의 언급으로 미루어 보아 그는 언제나처럼 역할에 진심을 다했던 것 같다. "그가 첼로를 연주해야 하는 장면이 있었어요." 시나리오 작가 마이클 토마스

가 회고했다. "대부분의 배우는 흉내만 냈을 거예요. 간접 숏이나 롱숏에만 출연하고 클로즈업에서는 전문 음악인을 썼겠죠. 데이비드는 아니었어요. 미친, 그는 첼로 연주를 배웠어요! 바흐 칸타타를 제대로 연주할 수 있을 때까지 죽도록 연습했죠!"

촬영이 마무리되어 갈 때쯤, 일련의 불쾌하리만치 선정적인 보도들이 영국 신문들에 등장했다. 데이비드가 여전히 런던 남부 케인 힐 병원에 입원해 있던, 최근 자살 시도를 한 이부형제 테리를 방문한 이후의 일이었다. 데이비드의 이모 중 한 명이 주요 제보자로, 그녀는 타블로이드지에 보위의 금전적인 지원이 부족하다고 주장했고, 『선』은 특유의 대단한 세심함에 따라 간접이고 파편적인 이야기들을 긁어모아 "나는 미치는 게 두렵다, 보위가 말하다"라는 헤드라인을 달고 끼어들었다. 놀랍지 않게도 데이비드는 그 직후 런던을 떠나버렸고, 남태평양과 다음 영화 프로젝트로 향했다. 1983년 「악마의 키스」가 대대적인 선전과 함께 개봉했을 때 그는 'Serious Moonlight' 투어 중에 있었다. "「악마의 키스」는 토니 스콧이 창조한 하나의 감성, 하나의 볼거리, 하나의 분위기입니다. 그것은 스티븐 골드블랫의 조명이며, 브라이언 모리스의 프로덕션 디자인이고, 밀레나 카노네로가 창조한 의상입니다." 선전 문구 중 하나는 이렇게 웅변했고, 또 다른 문구도 "보위와 드뇌브, 충격, 공포"라며 비슷하게 어설픈 미니멀리즘을 시도했다. 그러나 비평가들과 관객들은 모두 감명받지 않았다. 보위가 나이를 먹는 시퀀스에서의 놀라운 분장술, 그리고 세 명의 주연에 대한 호평은 존재했다. 그러나 끊임없는 팝 비디오식 편집이나 순식간에 소프트코어 레즈비언 포르노로 전락하는 부분이 영화의 발목을 잡는다는 게 보편적으로 일치된 의견이었다. 영화 역사학자 피토 니콜스는 「악마의 키스」를 이렇게 이야기했다. "마치 텔레비전 연속극이라도 된 듯, 그래서 피가 파스텔풍 인테리어를 살려줄 또 다른 색깔에 불과한 듯, 뱀파이어라는 주제를 세련된 이미지로 소비하려고 시도한다. … 번지르르한 영화이고, 완전히 텅 빈 강정은 아니다. 그러나 영화의 야망은 눈에 보이긴 하되 실현되지는 못한 채로 남게 됐다."『옵저버』는 "근 몇 달간 가장 앞뒤가 안 맞는 바보 같은 영화 중 하나"라고 결론 내렸다. 솔직히 반박하기는 어려운 이야기다. 「악마의 키스」는 준수하게 출발하는 영화였지만 그다지 좋은 작품은 아니었다. 전형적으로 내용보다 스타일이 앞선 경우였고, 이전 연

기 경력을 통해 예술적 진정성을 드러낸 보위에게는 다소간의 실추를 뜻했다. 후일 이 영화에 대한 질문을 받았을 때, 보위는 침착하게 사회성 있는 태도를 유지했다. "그 역할이 정말 불편하게 느껴지기는 했죠." 1987년에 그가 한 말이다. "하지만 토니 스콧의 영화에 출연한다는 점이 너무 좋았어요."

전장의 크리스마스

• 영국, Recorded Picture/Cineventure/Oshima, 1983년 • 감독: 오시마 나기사 • 각본: 오시마 나기사, 폴 메이어스버그 (로렌스 반 더 포스트 소설 원작) • 출연: 데이비드 보위, 톰 콘티, 류이치 사카모토, 타케시, 잭 톰슨, 조니 오쿠라

아직 브로드웨이에서 「엘리펀트 맨」을 공연 중이던 1980년, 유명 일본인 감독 오시마 나기사는 보위에게 연락을 취해 그의 차기작에 출연할 것을 제안했다. 보위는 오시마와의 협업이라는 아이디어에 즉각 이끌렸는데, 그는 초기작으로 「소년」, 「의식」 등을 내놓은 뒤, 수상작인 걸작 「감각의 제국」으로 1976년 일본에서 대대적인 선정성 논란을 일으킨 바 있었다. 오시마의 새 프로젝트는 로렌스 반 더 포스트의 1963년 3부작 단편 소설집『The Seed And The Sower(씨앗과 씨 뿌리는 사람)』를 각색한 것이었다. "그가 저에게 그 책을 읽어봤냐고 물었는데 전 안 읽어봤었어요." 보위가 말했다. "하지만 물론 그의 영화 몇 편을 본 적이 있었고, 대본을 보지도 않고 하겠다고 했죠. 오시마 같은 사람과 함께 작업하는 것은 엄청난 기회이자 평생에 한 번 있을 경험일 테니까요." 시나리오는 「지구에 떨어진 사나이」를 쓴 폴 메이어스버그가 오시마와 공동 집필한 것이었는데, 메이어스버그는 배역을 데이비드에게 맞췄다. "제가 대본을 받았을 때 보위는 이미 캐스팅되어 있었어요." 후일 메이어스버그가 설명했다. "보위는 엄청나게 재능 있는 아마추어지만, 배우는 아니기 때문에 그가 할 수 있는 것이나 그에게 기대할 수 있는 것에는 한계가 있죠. 그가 가장 먼저 인정할 거고, 실제로도 그랬어요. 그래서, 영화 대본을 그런 식으로 한 건 그때가 유일했는데, 머릿속에 한 명의 배우를 염두에 두고 각본을 썼어요." 메이어스버그는 보위가 1975년에 그가 알았던 것과 전혀 다른 사람이 되어 있었다고 느꼈다. "그때처럼 긴장하거나 들떠 보이지 않았어요. … 정신적이라기보다 육체적인 인간이 되어 있었죠. 이제 그는 질병보다

건강에 더 관심이 있었어요."

「감각의 제국」이 일본에서 지원을 받지 못하고 결국 프랑스의 자금으로 제작되었던 것처럼, 「전장의 크리스마스」 역시 동성애적 함의와 일본의 전쟁 잔혹 행위에 대한 과감한 묘사로 인해 오시마가 영국과 뉴질랜드에서 자금을 조달할 때까지 제작이 지연되었다. 1982년 여름 쿡 제도의 라로통가에서 촬영이 가능해지자, 오시마는 고작 3주를 남겨둔 시점에서 보위에게 연락을 취했다. "막 「악마의 키스」를 끝낸 뒤여서 영화만은 거들떠보고 싶지 않았어요!" 보위가 회고했다. "그냥 휴가를 가고 싶었어요. 그래서 그 상황을 이용해서 남태평양에서 휴가를 보냈어요. 오시마와 제작진이 오기 전에 섬들에 꽤 익숙해졌고, 모두가 도착했을 때쯤엔 거기 꽤 오랫동안 있었던 것처럼 느껴졌는데, 실은 제 배역을 위해서도 그래야 했죠."

「전장의 크리스마스」에서 보위는 자바섬 정글에서의 특공 작전에서 이탈해 일본군에 항복하는 연합군 소령 잭 셀리어스를 연기한다. 포로수용소에 억류된 그는 사령관 요노이 대위(류이치 사카모토 분)의 관심을 끌게 되는데, 요노이는 억압된 동성애적 정체성으로 인해 괴로워하며 자신을 경멸하는 사회부적응자였다. 고집 센 셀리어스와 부드러운 인도주의자 로렌스(톰 콘티 분)의 우정은 계속되는 잔혹한 경험들 속에서도 그들을 지탱한다. 그러다 셀리어스는 자신의 삶이 장애가 있는 동생을 어린 시절의 굴욕으로부터 보호해주지 못했다는 죄책감에 사로잡혀 있음을 로렌스에게 고백한다. 셀리어스는 전체 부대원 앞에서 자신에게 흠뻑 빠져 있는 요노이에게 키스해 한 영국 장교의 처형을 저지하고 목숨을 구해줌으로써 자신도 구원받는다. 처벌로 그는 목 아래까지 모래더미에 묻히고, 결국 살아남는 그의 동료들과 달리 저체온증과 목마름으로 인해 사망한다.

"영화에서 저는 가족, 특히 꼽추로 태어난 동생을 어떻게 대했는지에 대한 죄책감 때문에 전쟁이라는 개념을 받아들이게 됩니다." 보위가 설명했다. "동생을 돌볼 책임을 전부 내팽개친 나머지, 동생이 사회적으로 아주 끔찍한 상황에 몰리는 데도 그냥 서서 지켜만 보고 있죠. … 한 번도 동생을 보호하러 달려가지 않고요. 이런 모든 것들이 수년에 걸쳐 제게 영향을 끼쳐서, 어느 순간에는 제가 동생을 대했던 수치스러운 태도 때문에 인생의 모든 것이 무의미해지게 됩니다. 그래서 전쟁이 시작되자 구원을 찾으려 거기에 몸을 던집니다. 그러나 실제

로는, 죽을 수 있게 된 거죠. 뭔가 명예로운 일을 하면서 죽는 거요." 이 영화의 가장 가슴 아픈 부분 중 하나는 셀리어스와 데이비드가 가진 과거의 감정적 유사성인데, 보위 또한 칸 영화제에서 한 기자에게 이를 인정한 바 있다. "셀리어스 안에서 저의 일부이기도 한 죄책감과 단점들을 정말 많이 발견했어요." 그가 말했다. "가족과의 사이가 너무 멀어진 것에 커다란 죄책감을 느낍니다. 어머니는 거의 만나지 않고, 더 이상 만나지 않는 이부 형도 있죠. 우리 사이가 멀어진 건 제 잘못이고, 고통스러워요. 하지만 돌아갈 방법은 없죠."

보위처럼 류이치 사카모토도 그의 나라에서는 잘 알려진 록 아티스트였다. 그의 그룹 옐로우 매직 오케스트라는 서양에서 보위의 베를린 앨범들이 했던 것과 사실상 같은 방식으로 전자 음악을 개척했다. 촬영이 개시되기 얼마 전 사카모토는 〈Bamboo Houses〉를 발표했는데, 이후로도 몇 차례 이어진 데이비드 실비안과의 협업 관계의 첫 결과물이었다. 데이비드 실비안은 보위의 열렬한 팬이었는데, 수년 동안 데이비드의 1974년 당시 모습에 기반해 본인의 이미지를 만드는 듯 보였다. 사카모토는 후일 「전장의 크리스마스」의 멋진 부수 음악을 썼는데, 거기에 동반한 실비안과의 협업곡 〈Forbidden Colors〉는 1983년 Top20에 드는 히트를 기록했지만 영화에 실제로 삽입되지는 않았다. "그 작은 섬에서 함께 한 달을 보내는 동안, 우리는 서로를 아주 잘 알게 되었고 친구가 되었어요." 후일 사카모토가 보위와 함께 보낸 시간에 대해 회상했다. "하루는 촬영이 일찍 끝났어요. 큰 다이닝룸이 있었고, 거기에 드럼 세트도 있었죠. 우리 모두 술을 마시고 있었고, 데이비드 보위와 저는 즉흥 합주를 시작했어요. 아주 즉흥적이었죠. 보위는 기타를 치면서 오래된 로큰롤 명곡들을 불렀고, 저는 서툴렀지만 드럼을 쳤어요. 30분 정도는 연주를 했을 거예요. 모두가 호응해줬죠. 아주 즐거운 기억이에요."

오시마 나기사는 보위와 사카모토를 캐스팅한 것이 단순 흥행 가능성뿐만이 아니라, 조연들에게 자극을 줄 수 있는 능력 때문이기도 했다고 설명했다. "저는 비전문가와 일하는 것을 좋아해요." 그가 후일 이야기했다. "그게 출연하는 전문 연기자들에게 흥미로운 영향을 끼치죠. 비전문가와 맞닥뜨렸을 때 그들은 더 정직하고 진실된 연기를 하게 됩니다." 톰 콘티 역시 훗날 보위와의 작업이 즐거운 경험이었다고 증언했다. "록 음악에 전혀 관심을 가진 적이 없어서, 사실 저는 그를 잘 몰랐어

요." 그는 시인했다. "베르디와 베토벤을 주입받으면서 자랐고, 그게 전부라고 생각했어요. 그의 앨범 커버들을 전부 봐왔기 때문에 그가 아주 유명하다는 것은 알고 있었죠. … 저는 흥미롭다, 꽤 재미있을 수 있겠다고 생각했고, 실제로 그렇게 됐어요. 제가 만난 것은 어떤 정신 나간 록스타가 아니었어요. 제가 만난 건 아주 열심히 일하는 한 남자였죠. 본인의 작업을 진지하게 생각하고 열심히 해나가는 그런 사람이요."

폴 메이어스버그는 데이비드의 연기력이 그의 육체적인 면에 뿌리를 두고 있다고 여겼다. "저는 그의 마임 능력에 대해 아주 잘 알고 있었어요. 만약 당신이 모자를 아름답게 고쳐 쓸 수 있는 그런 사람을 원한다면, 데이비드 보위를 찾으세요. 팔이나 손을 어떻게 움직이거나, 당신을 똑바로 바라보거나 하기를 원할 때도 마찬가지예요. 저는 이게 어느 정도는 마임 덕분이라고 봅니다. 그는 그런 것들을 '적절하게' 해낼 수 있어요. 예를 들어 꽃을 씹어먹는 장면이 있는데, 언뜻 괴상하고 아주 투박하면서도 아주 영리하게 해냈죠. 그는 애써서 먹지 않고, 그냥 씹었어요. 그가 이런 종류의 일들을 해내기 때문에, 저는 대본에서 어떤 리액션, 움직임, 제스처가 들어갈 만한 부분이 있다면 그렇게 만들었죠. 더 쉽게 하려고 한 게 아니었어요. 더 즉흥적인 것들을 할 수 있도록 그를 풀어주기 위한 거였죠."

쿡 제도와 뒤이은 (동생에 관한 유년시절 회상 장면들을 위한) 뉴질랜드에서의 촬영은 7주 만에 끝났다. 후일 보위는 촬영에 대해 이렇게 묘사했다. "영화 촬영을 하면서 지루하지 않은 것은 처음이었어요. 이제껏 영화를 찍을 때는 그냥 가만히 앉아서 제 차례를 기다리는 시간이 많았어요. 그러다가 뭔가를 열 테이크 정도 찍고 조명 세팅을 바꾸는 동안 또 두세 시간 기다리고 하는 식이었죠. 오시마는 그런 것들을 없애주었어요. 두 테이크면 끝났습니다. … 대부분이 시퀀스의 구성에 따라 촬영됐고, 편집 순서대로 카메라로 찍었어요. 저는 처음으로 영화 촬영의 어떤 가속도에 휩쓸려가고 있었어요." 보위가 오시마에게 다시 테이크를 가져도 되는지 묻자, "그는 이렇게 말했어요. '원한다면. 하지만 내 편집자는 아주 늙은 사람이야. 요새 무척 피곤해하지. 또, 다시 촬영할 이유가 없는 게, 편집자는 어차피 첫 테이크만 보거든.' 약간 옛날 로큰롤 레코딩을 만드는 것 같았어요. 제임스 브라운과 밴드가 한 번 만에 녹음을 끝내버리던 시절 말이죠." 11월에 촬영이 끝날 때쯤, 보위는 출연진

과 제작진을 위해 야한 내용의 레뷰를 공연했고, 뉴욕으로 돌아가 〈Let's Dance〉의 작업을 시작했다.

1983년 「전장의 크리스마스」가 개봉했을 때에는 'Serious Moonlight' 투어가 한창이었다. 영화에 대한 평은 엇갈렸다(『선데이 타임스』는 "진정한 시네마라기보다는 팔릴 만한 재료들을 섞은 칵테일처럼 보이기를 고수한다"라고 했다). 그러나 보위 본인은 전반적으로 호평받았다. 『선데이 텔레그래프』는 그를 "최고"라고 생각했으며, 『가디언』은 "가공할 만하다", 『버라이어티』는 "놀랍다", 『플레이보이』는 "짜릿하다", 『뉴욕 타임스』는 "변화무쌍하고 매력적이다"라고 표현했다. 『빌리지 보이스』는 데이비드를 "무비 스타의 무비 스타"로 여겼다.

오늘날 「전장의 크리스마스」는 조심스러운 인정을 받고 있다. 혹자는 이 영화가 이미 「콰이강의 다리」가 다룬 주제의 재탕 이상을 내놓지 않는다고 주장했다. 그러나 소년 잡지에 나올 법한 「콰이강의 다리」 속 단선적인 남성 주인공과 악역 대신, 오시마는 불편할 정도로 형용하기 어려운 성취를 이뤄냈다. 양립할 수 없는 두 문화의 충돌에 대한 진실한 고찰, 그리고 악함, 죄책감, 우정, 속죄의 본질에 대한 숙고가 바로 그것이다. 한편 보위의 연기는 종종 뇌리에 깊게 새겨지고, 그와 사카모토 배역 사이의 긴장감 역시 상당히 짜릿하다(두 배우의 연기력뿐 아니라 그들의 불안한 듯 강렬한 아름다움도 주목할 만하다). 보위가 가장 주목받는 이름이긴 했지만, 이 영화를 진짜로 지배한 것은 더 긴 출연 시간을 맡아 영화에 도덕적, 서사적 중심을 부여한 로렌스 역의 톰 콘티다. 「전장의 크리스마스」는 콘티와 오시마 나기사 모두에게 영화 경력의 정점이 되었고, 오시마 나기사는 슬프게도 2013년 세상을 떠났다. 데이비드 보위에게 이 영화는 「엘리펀트 맨」, 「바알」, 「지구에 떨어진 사나이」와 나란히 놓인 연기 경력의 주요 성취 중 하나로 남았다.

붉은 해적단

• 미국, Orion/Seagoat, 1983년 • 감독: 멜 담스키 • 각본: 피터 쿡, 그레이엄 채프먼, 버나드 맥케나 • 출연: 그레이엄 채프먼, 치치 앤드 총, 피터 쿡, 마티 펠드먼, 마이클 호던, 에릭 아이들, 마델린 칸, 제임스 메이슨, 존 클리스, 스파이크 밀리건, 수잔나 요크, 베릴 레이드

'몬티 파이튼'의 베테랑 배우들과 함께 컬트 코미디언

들을 내세운(마티 펠드먼의 마지막 영화이기도 했다) 화려한 캐스팅에도 불구하고, 멜 담스키의 이 슬랩스틱 해적 패러디물은 당시 작은 부흥기를 누리던 올스타 코미디를 무미건조하게 시도한 사례가 되고 말았다. 《Let's Dance》를 완성한 뒤 멕시코에서 휴가를 보내던 1982년, 보위는 아카풀코의 해변에서 오랜 친구 그레이엄 채프먼과 에릭 아이들을 우연히 마주쳤고, 일회성 카메오 출연을 약속했다. 헨슨이라는 이 캐릭터의 유일한 존재 이유는 상어에 관한 다소 진부한 농담을 던지는 것뿐인데, 퇴장을 위해 뒤돌아설 때 등 뒤에 튀어나온 고무 지느러미가 보이게 되는 것이다. 괜찮은 순간도 없지 않았지만, 영화는 실패작이었다. "끔찍한 각본과 마구잡이 연출이 전반적으로 부끄러운 수준의 연기를 이끌어낸다." 『MFB』의 킴 뉴먼이 부글부글 끓듯 퍼부어댔다. 보위는 「붉은 해적단」 촬영 중에 제작된 50분짜리 -다큐멘터리라기보다는 무질서한 장난질에 가까운- 비하인드 신 영상 「Group Madness」에도 등장한다.

스노우맨

• 영국, Channel 4, 1983년 • 감독: 다이앤 잭슨 • 각본: 레이먼드 브릭스 • 출연: 레이먼드 브릭스, 피터 어티

편안한 양털 점퍼를 입고 유년기를 기억하게 하는 물건들에 둘러싸인 모습으로, 보위는 레이먼드 브릭스의 책을 바탕으로 한 영국 아카데미 수상작 애니메이션의 30초짜리 인트로를 찍었다. 이후 이 영화는 채널 4의 크리스마스 단골 영화로 자리 잡았는데, 나중에는 보위의 인트로가 종종 생략되기도 했다.

밤의 미녀

• 미국, Universal, 1985년 • 감독: 존 랜디스 • 각본: 론 코슬로우 • 출연: 제프 골드블럼, 미셸 파이퍼, 리처드 판스워스, 이렌느 파파스, 폴 마주르스키, 로저 바딤

「밤의 미녀」는 캐리 그랜트 스타일의 케이퍼 무비를 고전적인 방식으로 시도한 작품으로, 평범한 주인공이 우연히 미스터리한 여성을 만나 본의 아니게 에메랄드 밀수꾼들과의 모험에 빠져드는 내용의 영화다. 보위가 맡은 것은 작은 단역이었지만, 그가 개인적으로 가장 마음에 들어 한 배역 중 하나이기도 했다. "「밤의 미녀」는 정말 재미있었어요." 후일 그가 회상했다. "카메오 출연은

즐거운 일이죠." 그는 어설픈 살인 청부업자 콜린 역을 맡았는데, 영화에 대한 미적지근한 반응에도 불구하고 그의 코미디 연기는 호평받았다.

철부지들의 꿈

• 영국, Virgin/Goldcrest/Palace, 1986년 • 감독: 줄리언 템플 • 각본: 리처드 버리지, 크리스토퍼 위킹, 돈 맥퍼슨 (콜린 맥킨스 소설 원작) • 출연: 에디 오코넬, 팻시 켄싯, 데이비드 보위, 레이 데이비스, 제임스 폭스, 라이오넬 블레어, 스티븐 버코프, 맨디 라이스 데이비스

콜린 맥킨스가 1959년에 발표한 이 영화의 원작 소설은 결코 대중적으로 널리 알려지지는 않았지만, 거의 출간과 동시에 컬트적 지지를 받은 작품이었다. 이 소설은 사회경제적으로 힘을 얻은 10대들이 런던을 영원히 바꿔 놓은 1950년대 후반의 모습에 대한 소중한 기록이었다. "우리에겐 마침내 쓸 돈이 있었고, 우리의 세상은 우리가 원하던, 우리의 세상이 될 것이었다…." 전후 사회의 내밉에 속박되지 않는 새로운 세대가 소호의 에스프레소 바에 모여들기 시작했고, 이 땅을 물려받게 될 순간을 고대하고 있었다. 물론, 그중에, 데이비드 존스도 있었고 말이다.

줄리언 템플은 1950년대풍 텔레비전 프로그램을 조사하던 중인 1981년에 이 소설을 발견했고, 곧바로 영화 판권을 구입했다. 그는 이어지는 3년간 시나리오를 집필했으며, 1984년 「Jazzin' For Blue Jean」을 촬영하던 도중에 보위도 이 프로젝트에 대해 알게 되었다. 보위는 『NME』에 이렇게 이야기했다. "(이 영화는) 영국의 젊은 영화계에 큰 영향을 줄 거예요. 본질적으로 '런던'의 느낌을 주지만 구닥다리식의 런던은 아니죠. 한 번도 제대로 다뤄진 적 없는 런던의 짜릿한 면모를 다룹니다. 제 말은, 젊은 미국과 젊은 뉴욕에 대한 이야기는 정말 많잖아요. … 예를 들어 그는 50년대 노팅힐의 흑인 폭동을 다루는데, 그건 한 번도 영화로 다루어진 적 없는 영역이죠. 그걸 캐낸 거 자체가 정말 특별한 거예요. 그 일이 일어났다고 기억하는 사람조차 얼마 없으니까요. 그가 잘 해낼 수 있을 거라고 생각해요. 영화를 같이할 수 있으면 좋겠네요."

템플이 그에게 영화 주제곡을 의뢰했을 때 데이비드는 자신을 위한 배역도 있을지 물어보았고, 보위의 바람은 이루어졌다. 그에 따라 1985년 초, 보위가 「철부지

들의 꿈」에 출연할 것이라는 발표가 났다. 영화는 버진 사와 함께 최근 「킬링 필드」로 큰 성공을 거둔 런던 기반의 골드크레스트 사의 투자를 받아 사전 제작 단계에 있었다. 보도자료는 호화로운 규모의 옛날식 뮤지컬을 약속했고, 출연진이 하나둘 발표될 때마다 영화에 대한 언론의 가십은 눈덩이처럼 불어났다. 오스카상을 휩쓴 「불의 전차」와 「간디」의 국제적인 성공 이후로, 영국 언론들은 자국에서 만들어지는 모든 영화를 지명도와 관계없이 집중 조명하고 있었다. 한편 타블로이드 매체들은 「철부지들의 꿈」이 사면초가에 몰린 영국 영화 산업을 구원할 엄청난 기대작으로 언급하기 시작했다. 물론, 이는 치명적인 결과를 낳을 것이었다.

1985년 6월, 보위는 애비 로드에서 세 곡의 사운드트랙을 녹음했다. 촬영은 셰퍼튼 스튜디오에서 여름 내내 진행되었는데, 1958년의 소호, 노팅힐, 핌리코를 공들여 재현한 세트가 그곳에 지어진 터였다. 1950년대 뮤지컬 영화의 다소 비현실적인 테크니컬러 느낌을 구현하고, 카메라 움직임의 자유도를 확보하며, 런던 로케이션 촬영에 들어가는 비용을 절감하기 위해 모형 골목을 사용하기로 한 것이었다. 그런데, 얼마 지나지 않아 예산이 치솟기 시작했다. 멈출 줄 모르는 비에 촬영이 엉망이 되었고, 전기 사고로 인해 사운드 스테이지에 불이 나기도 했다. 출연진 중 두 명이 폐렴에 걸렸고 보위를 비롯한 다른 배우들도 감기에 걸려 드러눕게 됐다. 자신의 비전에 대한 템플의 타협 없는 의지는 재촬영으로 이어졌고, 제작비용이 상승하자 언론은 자극적인 이야기를 써낼 기회를 감지하기 시작했다. 『배니티 페어』는 예산이 1,100만 달러를 넘어섰다고 주장했는데, 이는 할리우드 기준에서는 큰 액수가 아니었지만, 당시 골드크레스트 사는 알 파치노가 주연을 맡은 「혁명」의 재앙적인 실패로 망하기 일보 직전의 상황이었다. 일순간에 「철부지들의 꿈」은 영국 영화계 최고의 희망이 아닌 최후의 기회로 묘사되고 있었다. 언론은 신이 나서 이 영화의 흥행에 얼마나 많은 일자리가 달려 있는지를 떠들어댔다. 원치 않은 책임감을 떠안게 된 줄리언은 불편한 조치를 취해야 했는데, 이 영화가 영화 산업의 만병통치약이 될 거라는 기대를 낮춰달라고 요청하는 광고를 업계지에 게재한 것이었다. 물론, 대중 매체들은 이걸 「철부지들의 꿈」이 쓰레기일 것이라는 인정으로 해석했다. 혹자는 영화가 너무 형편없어서 개봉하지도 못할 것이라는 루머를 만들어내기도 했다. ITV의 풍자 인형

극 「Spitting Image」는 이 영화를 마구 비난했는데, 이후 몇 해 동안 이따금 (주로 〈Maybe It's Because I'm A Londoner〉를 부르는 꼴 보기 싫게 고귀한 척하는 런던내기의 모습으로) 쇼에 등장하게 되는 보위의 인형을 공개하던 도중이었다. 『타임 아웃』의 줄리 버칠은 "아무도 「철부지의 꿈」을 보러 가선 안 되는 열 가지 이유"를 만들어냈다. 이 모든 건 그 누구도 영화의 한 프레임도 본 적이 없는 시점에 일어난 일이었다.

템플과 출연진은 의기투합하여 개봉 전에 쏟아진 조롱들을 견뎌냈고, 초기의 조짐은 긍정적이었다. 1986년 3월에 공개된 보위의 멋진 타이틀곡이 대형 히트를 기록한 것이다. "뮤지컬들이 멋지게 돌아올 거예요." 보위는 『투데이』에 이야기했다. 이 신간 일간지는 「철부지들의 꿈」과 시그 시그 스푸트니크를 해당 시즌의 주목 거리로 띄우려 들고 있었다. "「철부지들의 꿈」은 아주 흥미로워요. 제가 생각할 수 있는 가장 비슷한 건 「아가씨와 건달들」이에요. 정말 독특하면서도 양식화가 잘 되어 있죠. … 50년대 「사랑은 비를 타고」의 느낌이 있습니다." 그는 또 영화의 희극적인 매력을 뒷받침하는, 반(反)이민 정서가 초래한 사회적 불안 상태의 배경에 대해서도 이야기했다. "그 폭동들이 기억나요. 이후 그들에게 내려진 징역 선고들을 주로 기억하죠. 그걸 하룻밤 만에 끝낼 수 있었다는 게 정말 믿기 어려웠어요. 그 사람들에게 징역 10년을 내렸는데, 놀라운 선고였죠. 노팅힐 게이트에서 문제를 일으키려 드는 백인 불량배들이 한순간에 다 사라졌더군요."

3월 1일 채널 4는 비하인드 신 영상과 출연진 인터뷰가 담긴 「A Beginner's Guide To Absolute Beginner ('철부지들의 꿈'을 위한 초심자 가이드)」를 방영했다. 보위는 진행자 폴 감바니니에게 줄리언 템플이 "요즘의 가장 흥미로운 감독 중 하나이고, 함께 일하기 끝내준다"고 이야기했다. 또 자신의 배역인 탐욕스러운 광고 회사 중역 벤디스 파트너스에 대해서는, 1960년대 초의 상업 예술가 활동기 이후로 쭉 미워해 온 업계에 복수할 기회였다고 설명했다. "학교를 졸업하고 광고 쪽에서 일했는데, 아주 혐오스러웠죠." 템플은 보위가 영화에 기여한 바에 찬사를 보냈다. "그가 맡은 배역은 50년대 영국의 변화를 나타냅니다. 냉동식품, 테일 핀이 달린 자동차 같은 것들이요. 그는 번지르르해지려 하고 미국스러워지려 하지만 계속 런던 말씨로 돌아오는 광고쟁이죠. 데이비드는 영국과 미국 중간쯤에 놓인 억양을

어떻게 구사할 것인지 정확히 알고 있었어요." 보위는 그 목소리가 광고 에이전시에서 일하던 시절의 상사들에게서 직접 가져온 것이라고 설명했다. "계속 높낮이가 바뀌는 말투가 있었는데, 벤디스를 표현하기에 좋은 방법이라고 생각했어요. 그를 연기하는 건 즐거웠죠. 정말 밥맛이거든요."

「철부지들의 꿈」은 1986년 4월 2일의 왕족 시사회 이후 대중에게 공개되었다. 영국 박스오피스에서 준수한 성과를 거두었고, 미국에서는 개봉 7주 만에 30만 달러를 벌어들여 당시 영국 영화로서는 충분히 괜찮은 실적을 냈다. 그러나 과잉 흥분한 기자들이 세워 놓은 불가능한 목표를 달성할 길은 없었다. 이 영화는 홀로 영국 영화 산업을 소생시키지 못했다는 이유로 자격 미달의 재앙으로 낙인찍히고 말았다. 오늘날에도 여전히 이 작품은 어떤 어리석은 대형 실패작으로 여겨지는데, 종종 영화를 본 적 없는 사람들이 그런 평을 내리곤 한다.

현실은 신화처럼 극적이지 않다. 「철부지들의 꿈」은 명작이 아니지만, 알려진 것처럼 끔찍하게 엉망이지도 않았다. 당시의 몇몇 리뷰들은 완전히 극찬하기도 했다. "의심의 여지가 없다.『선』은 이렇게 선언했다. "1986년 최고의 영화다." 한편『데일리 메일』은 이 영화를 "색채와 액션의 폭동"이라고 불렀다. 다른 리뷰들은 개별 주요 장면에 대해서는 칭찬하면서도 전체적인 집중력이 없다고 한탄했는데, 부정하기 어려운 의견이었다. "엄청난 노이즈, 엄청난 에너지에 비해 영화를 지배하는 아이디어는 엄청나게 부족하다."『타임 아웃』은 이렇게 썼다. 한편『멜로디 메이커』는 보위를 칭찬하면서도 그가 영화에서 실제로 뭘 하고 있는 건지 모르겠다는 단서를 달았다. "그의 화려한 세트 피스 〈That's Motivation〉은 볼만하고, 보위의 연기는 그의 희극적 잠재력을 암시하면서도 점점 커지는 배우로서의 자신감을 드러낸다. 하지만 배역이 그저 하나의 매개체로서 이 위대한 남자에게 덧붙여졌을 뿐이고, 계속 변화하는 줄거리에 제대로 녹아들지 못했다는 게 전반적으로 받게 되는 인상이다."

「철부지들의 꿈」에는 칭찬할 부분들이 많다. 사실, 몇몇 부분이 정말 뛰어나다는 점에서 울화통이 터지는 영화이기도 하다. 우선 촬영술이 멋들어지는데, 바글거리는 소호 거리 세트를 찍은 믿기 어려울 정도로 복잡한 트래블링 숏은 오손 웰스의 「검은 함정」의 유명한 오프닝 장면을 연상시키며 초반부터 영화의 톤을 설정한

다. 세트 또한 놀라우며,「Jazzin' For Blue Jean」의 데이비드 토구리가 만든 최상급의 안무는 군중 신과 댄스 넘버들에 양식적인 매력을 부여한다. 보다 짜임새가 탄탄했으면 영화가 나아졌으리라는 점에는 의심의 여지가 없으나, 개별 세트 피스 중에도 아름다운 경우가 많다. 팻시 켄싯이 웃통을 벗은 호색한들과 함께하는 난잡한 댄스 루틴이나, 실물 크기의 3층짜리 인형의 집 세트에서 빗발치는 몸 개그가 이어지는 레이 데이비스의 빅 넘버 〈Quiet Life〉가 그 예다. 그 사이사이에 예상치 못한 즐거움도 있다. 오스왈드 모슬리를 연상시키는 파시스트 집회에서 분노에 찬 연설을 하는 것은 카메오로 출연한 스티븐 버코프이며, 자신의 어린 제자에 관한 비도덕적인 계략을 세우는 추잡한 프로모터 역할은 라이오넬 블레어가 맡았다. 극의 서술자이자 주인공인 콜린 역의 에디 오코넬은「Love You Till Tuesday」에서 볼 수 있는 풋내기 보위와, 외모와 목소리 모두 기이할 정도로 비슷하다. 보위 본인은 스크린에 20분 정도밖에 등장하지 않지만, 마케팅에 관련한 클리셰 문구들을 끊임없이 늘어놓는 냉소적인 세일즈맨으로 등장해 영화에 크게 기여한다. 일례로 그는 콜린에게 담배를 권하며, "스트랜드가 있다면 결코 혼자가 아니지"라고 말하는데, 외롭고 친구가 없는 개인들과 브랜드를 동일시하게 된 역효과로 유명한 1950년대의 광고 문구였다. "데이비드가 그런 것들을 잘 기억하고 있더군요." 템플이 말했다. "자신이 입을 재킷에는 패드가 들어가면 안 된다든가 하는 것들 말이죠. 또, 그에게는 E-타입 재규어가 그 시절의 중요한 일부였어요."

그러나 영화에는 집중력이 부족했고, 무엇보다 사운드트랙이 그랬다. 레이 데이비스, 샤데이, 폴 웰러, 제리 대머스 등 다양한 작곡가가 참여한 상황이었고, 「철부지들의 꿈」과 구식 뮤지컬 영화들의 큰 차이는 응집력의 부족에 있게 됐다. 게다가 몇몇 곡들은 그저 충분히 좋지 않았다. 보위의 빅 넘버 〈That's Motivation〉이 그 예시인데, 엉터리 음악에 엄청난 영화적 노력이 낭비되어버렸다. 이 곡은 버스비 버클리 스타일의 거창한 루틴이 되려 하지만(데이비드는 거대한 타자기 위에서 춤을 추다가, 에베레스트산을 오르다가, 구름 위에서 탭댄스를 춘 뒤, 와이어를 타고 날아오르고, 마지막에는 악몽에 나올 법한 상업주의의 서커스 중앙에서 채찍을 내리치는 무대감독으로 등장한다), 음악이 너무 형편없어서 영화의 백미가 될 수도 있었을 장면이 거의 보기 고통

스럽게 느껴진다.

그렇지만 템플의 전반적인 비전은 설득력 있게 영화적이다. 끊임없이 작열하는 태양 아래서, 로맨틱한 스토리라인과 일촉즉발의 인종 간 갈등이 가속도를 받다가 ("나는 여름 내내 열기가 뜨거워지는 것을 두 눈으로 목격했다." 영화 말미, 도시의 긴장이 한계점에 다다를 때 콜린이 말한다), 천둥 번개가 치는 폭우 속 최후의 장면으로 절정을 맞는다. 이런 형이상학적인 날씨는 영화적 연출에 따른 것이었다. 실제로 1958년의 여름은 특별히 덥지 않았으며, 템플은 펑크 음악의 기념비적인 해인 1976년의 무더위를 영화에 중첩했다고 설명했다. "더운 날씨가 지속되면 런던은 꽤 달라지죠. … 거의 마법 같아요." 촬영 카메라를 들고 섹스 피스톨스를 따라다니던 여름을 회상하며 그가 이야기했다. 템플의 향수에 젖은 펑크 감성은 「철부지들의 꿈」의 핵심적인 요소인데, 결국 이 작품은 업계의 포식자들에 맞서 이상을 지키기 위해 투쟁하는 반항적인 청년 문화를 그려낸 영화이기 때문이다. 뮤지컬 영화로서의 이 작품의 뿌리는 「아가씨와 건달들」, 「카바레」, 「웨스트 사이드 스토리」, 「시계태엽 오렌지」 등 다양한 갈래에서 흔적을 찾을 수 있으나, 동시에, 빠른 쇠락을 맞은 펑크의 운명 역시 이 영화에 겹쳐볼 수 있는 참조적인 레이어가 된다. 이러한 절충주의는 강점이자 약점이다. 「철부지들의 꿈」의 문제 중 하나는 영화 전체가 인용부호 안에 있는 것처럼 보인다는 것이다. 이 작품은 1950년대에 대한 뮤지컬이라기보다는 1950년대 뮤지컬의 파스티셰에 가깝다. 10년만 더 빨랐다면, 「철부지들의 꿈」은 대중들에게 좀 더 받아들여졌을지도 모른다. 그러나 단호한 사실주의 혹은 철저한 판타지에 단단히 발붙이고 있되 둘이 섞이는 일은 거의 허용되지 않았던 1986년의 영화계 분위기에는 어울리지 않았다. 많은 사람에게, 폭력적인 칼부림이 「그리스」 스타일의 댄스 루틴으로 이어지는 장면은 감당하기 혼란스러운 것이었다.

「철부지들의 꿈」은 분명 결점이 존재하는 영화다. 그러나 이 영화는 또한 독특하고 가치 있는 작품으로, 통제 범위를 넘어선 상황에 부당한 피해를 입었다. 이보다 훨씬 못한 영화에 오스카를 퍼다 주는 경우도 존재한다.

라비린스

• 미국, Tri-Star, 1986년 • 감독: 짐 헨슨 • 각본: 테리 존스 • 출연: 데이비드 보위, 제니퍼 코넬리, 토비 프라우드, 브라이언 헨슨, 론 뮤익, 데이비드 쇼네시, 마이클 호던, 퍼시 에드워즈

1983년, 'Serious Moonlight' 미국 투어 도중, '머펫'들을 창작하고 지휘하는 짐 헨슨은 보위에게 그의 차기작 「라비린스」의 주연을 제안했다. "처음 스토리를 작업하기 시작했을 때 이 '고블린 왕'이라는 아이디어가 나왔어요." 후일 헨슨이 설명했다. "그리고 '음악과 그걸 노래해줄 사람이 있으면 멋지지 않을까?' 하고 생각했어요. 데이비드는 처음부터 우리의 1순위였고, 그도 이 아이디어를 좋아했죠. 그래서 정말로 모든 게 그를 염두에 두고 쓰였어요." 데이비드와 헨슨이 각각 존 랜디스의 코미디 영화 「밤의 미녀」에 카메오로 출연했을 때, 이 프로젝트는 이미 사전 제작 단계에 있었다.

총제작자 조지 루카스의 지원과 (「철부지들의 꿈」의 두 배 규모인) 2천만 달러 예산이 함께한 「라비린스」는 어린이 영화 업계의 대형 프로젝트였다. 1982년 헨슨은 컬트적인 사랑을 받게 될 「다크 크리스탈」로 소규모의 흥행을 거둔 바 있었고, 그의 새로운 프로젝트는 「혹성의 위기」, 「레전드」, 「네버엔딩 스토리」 등이 대표적이었던 판타지 유행을 더 깊게 파고들어, 고전적인 동화 속 퀘스트라는 여러 번 입증된 이야기 공식을 활용할 것이었다.

몽상에 빠지곤 하는 10대 소녀 사라(제니퍼 코넬리 분)는 억지로 남동생을 돌봐야 하게 되자 고블린들이 어린 동생을 데리고 마법처럼 사라지기를 원하는 부질없는 상상을 한다. 그러자 고블린 왕 자레스(보위 분)가 등장해 아기를 그로테스크한 판타지 세계로 납치해가고, 사라에게 동생이 영영 고블린으로 변하기 전에 구출할 13시간의 말미를 준다. 말할 것도 없이, 사라는 엄청난 위험을 마주하게 되고, 그 과정에서 온갖 종류의 괴상한 동료들을 만난다. 겁 많은 난쟁이 호글과 사라의 불편한 동맹은 둘 모두에게 우정과 용기의 가치를 일깨워주는 한편, 자레스의 유혹적인 매력은 시간이 흐를수록 점점 사라의 순수함을 집어삼키려 든다.

"짐이 대본을 줬는데, 정말 재밌다고 느꼈어요." 보위가 당시에 설명했다. "'몬티 파이튼'의 테리 존스가 쓴 것이었고, 그 일종의 약간 얼빠진 듯한 광기가 그 안에 흐르고 있었죠. 대본을 읽고 짐이 음악을 넣고 싶어하는 걸 봤을 때, 그냥 그게 정말 멋지고 재미있는 일이 될 수 있을 거라는 느낌이 들었습니다." 자레스라는 자신의 배역에 대해 그는 이런 의견을 내놨다. "썩 내키지

않게 고블린 왕의 자리를 물려받은 듯한 느낌을 주는 인물이죠. 마치 본인은 글쎄요, 소호나 그런 곳에 가 있고 싶기라도 한 듯 말이죠." 헨슨이 더 자세히 설명했다. "그의 역할은 갱의 두목과 같아요. 사라가 오기 전까지는 왕국의 모든 이들이 그의 말을 따릅니다. 그런데 그녀는 그를 거역하죠. 데이비드가 통제하는 고블린들은 마치 그의 갱단 조직원들 같아요. 데이비드는 그들을 아주 나쁘게 대하지만 그들은 그가 말하는 거라면 뭐든지 하죠."

파격적인 티나 터너 가발과 환상적으로 멋을 부린 의상으로 치장한 보위는, 1985년 6월 초 「철부지들의 꿈」의 본인 장면들을 끝낸 직후 같은 달에 엘스트리 스튜디오에서 「라비린스」 작업에 들어갔다(「라비린스」의 본촬영은 보위가 합류하기 전인 4월부터 시작해 총 5개월간 진행됐다). "초반의 몇 장면은 호글과 함께하는 것이었는데, 데이비드는 계속해서 목소리가 들려오는 무대 바깥을 보려고 했어요." 후일 헨슨이 이야기했다. "익숙해지는 데 조금 걸렸죠." 또 다른 어려움은 영화 내내 반복되는 모티프로 등장하는, 수정 구슬을 이용한 자레스의 스펙터클한 요술을 촬영하는 데 있었다. 마술사 마이클 모스첸이 보위의 망토 뒤에 쭈그리고 앉아 소매 사이로 보위의 팔 대신 자신의 손을 내밀어서 찍었는데, 그 과정이 쉽지만은 않아서 수차례나 재촬영해야 했다. 촬영 중 보위는 자신과 함께 출연한 열네 살짜리 배우에 대해 열변을 토하며 이야기했다. "제니퍼는 사라 역에 정말 딱 맞아요. 엄청나게 예쁜데, 말하자면 10대의 엘리자베스 테일러 같은 외모를 갖고 있죠. 그리고 끝내주는 배우이기도 합니다." 사라의 아기 동생 역은 영화의 콘셉트 디자이너 브라이언 프라우드의 아들 토비 프라우드가 맡았고, 안무는 드라마 「스타 트렉」의 베벌리 크러셔 박사로 잘 알려진 셰릴 '게이츠' 맥패든이 맡았다.

보위는 영화에 사용될 음악 다섯 곡을 쓰고 녹음했고, 영국에서는 영화 개봉 6개월 전에 사운드트랙 앨범이 발매됐다. 1982년 12월 마침내 「라비린스」가 영국에서 개봉했지만, 대서양 양쪽에서 모두 비평은 미적지근했고 흥행 성적 역시 실망스러웠다. 『버라이어티』는 이 영화에 대해 "엄청나게 지루하다"고 말하며 "상상력을 사로잡을 만한 매력이나 질감이 느껴지지 않는다"고 불평했다. 보위의 참여도 비슷하게 조롱의 대상이 되었다. 『스타』는 "우리가 얼마나 실패했길래 이런 종잇장 같은 늙은 여왕이 우리 아이들의 영웅이 되었을까?" 하고 물

었다. 『세인트 피터스버그 타임스』는 이렇게 코웃음 쳤다. "보위는 연기하기를 포기한다. 대신 그는 자신의 거처 속을 활보하면서 카메라를 엄숙하게 바라볼 뿐이다. 정확히 말하면 그는 통나무 같지도 않았다. 플라스틱처럼 뻣뻣했다는 게 더 맞는 표현일 것이다." 그러나 칭찬을 한 『몬트리올 가제트』도 있었다. "보위의 캐스팅은 어느 모로 보나 흠잡을 데 없다. 그는 혐오와 동시에 은밀한 욕망의 대상이 되는 이 존재에 딱 맞는 외양을 갖고 있다." 나중에는 보위 자신도 영화에 대해 썩 자랑스럽게 생각하지 않았다는 인상을 주었다. 2002년에 한 인터뷰어가 그의 경력에서 "가장 '스파이널 탭' 같았던 순간"을 골라 달라고 하자, 그는 이렇게 대답했다. "흠, 저는 「라비린스」가 가장 거기에 가까이 갔다고 생각했어요." 그는 다소 모호하게도 "하지만 저는 그걸 할 운명이었죠"라고 덧붙였다.

〈The Laughing Gnome〉에 부끄러움을 느끼며 눈을 다른 데로 돌리던 부류의 사람들은 아마 애초에 「라비린스」가 존재하지 않는 편을 선호했을 것이다. 그러나 다른 이들은 이 영화가 더 큰 인정을 받을 만하다는 데에 마땅히 동의하기 시작했다. 마음 안에 조금이라도 동심이 남아 있는 사람에게 「라비린스」는 멋진 영화이며, 정당하게도, 시간이 지나면서 평판이 나아지기 시작했다. 이 영화는 「치티 치티 뱅 뱅」, 「정글 북」, 그리고 헨슨과 존스가 많은 실마리를 얻은 「오즈의 마법사」와 같은 최고의 어린이 영화들이 보여준 인간미, 온기, 도덕적 여정, 그리고 영웅적 감수성을 지니고 있었다. 도로시를 연상케 하는 사라의 여정은 『이상한 나라의 앨리스』, 콕토의 「미녀와 야수」, C. S. 루이스의 나니아 시리즈, 레이먼드 브리스의 「괴물딱지 곰팡씨」, 모리스 센닥의 『괴물들이 사는 나라』, 심지어 닐 조던의 「늑대의 혈족」과 같은, 수없이 다채로운 원천들에서 영감을 가져온 것이다. 사실, 도덕적인 발전에 관한 교훈들은 안젤라 카터의 여성주의적 동화에서 직접 가져온 레퍼런스들로 구축한 어떤 준거 틀에 의지하고 있으며, 어린아이를 구출하려는 사라의 노력은 성인이 되기 직전 자신의 순수함을 지키려는 일에 대한 은유로 작동한다. 짐 헨슨은 이렇게 확인해주었다. "(이 영화는) 어린아이에서 여자로 변하는 시점에 놓인 한 사람에 대한 이야기예요. 전환의 시기는 언제나 마법 같죠. … 사라가 들어서게 되는 세상은 그녀의 상상 속에 존재해요. 그녀의 침실에서 영화가 시작하는데, 그녀가 자라면서 읽은 책들을

볼 수 있죠. 바로 『오즈의 마법사』, 『이상한 나라의 앨리스』, 모리스 센닥의 작품들이에요. 그리고 그녀가 들어서는 세상은 소녀 시절의 그녀를 매료시켰던 이 모든 이야기가 가지는 요소들을 드러냅니다."

어린이 영화로서는 놀라울 정도로 에로틱한 인물인 보위가 연기한 자레스는, 분명하게 프로이드적인 일련의 갈등을 통해 사라가 어린아이 같은 것들을 밀어내도록 유혹한다. 그녀가 그를 처음으로 거부했을 때 그는 뱀 한 마리를 그녀에게 던진다. 이후 그는 백설공주 이야기의 사악한 여왕의 전례를 따라 사라를 유혹해 독이 든 과일을 먹게 한다. 이는 다시 신데렐라를 연상시키는 환각적인 시퀀스로 이어지는 계기가 된다. 그녀는 퇴폐적인 베니스식 가장 무도회장에 들어서는데, 그곳은 매혹적이면서도 혐오스러운 어른들의 세상이다. 또 다른 시퀀스에서는 악몽에 나올 듯한 쓰레기 부인이 사라에게 립스틱을 건네며 이렇게 보챈다. "어서, 얘야. 화장을 하렴!" 하지만 (『오즈의 마법사』를 분명하게 암시하는, 영화가 시작할 때 그녀의 방에 보인 장난감들이 의인화된) 머펫 캐릭터들의 도움으로, 사라는 자신을 타락시키려는 모든 시도를 이겨내며, 자레스의 최후통첩을 거역하고 그를 물리쳐 어린 동생을 구출한다. 집에 돌아온 그녀는 어린 시절의 장난감을 치우려고 하다가, 곧 그것들이 필요하다는 걸 스스로 인정한다. 그러자 침실은 소란스러운 머펫들의 파티로 변하고 카메라는 빠져나가며 부엉이로 변한 자레스가 그녀를 바라보는 모습을 잡는다. 순수함이 승리했고, 어른이 되는 일은 좀 더 미뤄지게 됐다. 이는 보위가 1966년에 쓴 〈There Is A Happy Land〉와 내용상 완전히 동일하다. ('여긴 비밀스러운 장소고, 어른들은 들어올 수 없어, 어른 아저씨It's a secret place, and adults aren't allowed there, Mr Grownup'.)

테리 존스의 극본인 만큼 재미있는 농담들도 있다. 동화의 관습들은 체계적으로 전복된다. 불길한 암벽들은 갑자기 파멸을 예고하는 경고를 멈추더니 과장된 요크셔 지방 악센트로 대화를 나누며, 어여쁘고 고운 요정들은 알고 보니 스프레이 약을 쳐서 잡아야 할 악랄한 해충이었고, 으스스한 고블린 성문 앞에는 우유병이 놓여 있다.

『라비린스』는 비주얼의 향연이었다. 미술 연출은 내내 환상적인데, 특히 M. C. 에셔의 석판화 〈상대성〉에서 영감을 얻어 제작한 착시 세트를 배경으로 한 장엄한

마지막 대결과, 앞서 말한 신데렐라 파스티셰를 언급할 만하다. 보위의 노래 역시 과도한 비방을 당해온 경향이 있다. 신경을 건드리는 〈Chilly Down〉은 없었어도 될지 모르겠지만, 주제곡과 〈As The World Falls Down〉은 그 시기 보위의 작품 중 최고에 속한다. 과장된 소동을 부리는 머펫들이 늘 그를 둘러싸고 있기에, 보위의 악당다운 순간들은 덜 심각하게 느껴질 수도 있다. 그러나 보위는 대신 자신만의 방식으로 더 조용하면서도 유혹적인 장면들을 만들어낸다. 패배를 깨닫고 표정을 일그러뜨리는 마지막 슬로 모션은 그가 영화에 남긴 가장 묘한 매력이 돋보이는 순간 중 하나였다. 자기 내면의 아이를 인정할 정도로 충분히 성숙한 사람들에게, 『라비린스』는 소중히 간직할 만한 영화다.

그리스도 최후의 유혹

• 미국/캐나다, Universal, 1988년 • 감독: 마틴 스코세이지 • 각본: 폴 슈레이더 (니코스 카잔차키스 소설 원작) • 출연: 윌렘 대포, 하비 케이틀, 바바라 허시, 해리 딘 스탠턴, 앙드레 그레고리, 데이비드 보위

「Jazzin' For Blue Jean」을 촬영하고 있던 1984년에 보위는, 예수가 십자가로부터 도망쳐서 나이 든 남자로 죽는 공상에 이끌리는 내용의 니코스 카잔차키스의 소설을 마틴 스코세이지와 폴 슈레이더가 영화화할 계획이라고 『NME』에서 밝혔다. "그들은 빌라도 역에 하비 케이틀을 캐스팅했어요." 데이비드가 말했다. "한때 저는 드 니로가 예수 역을 맡아야 한다고 생각했는데, 지금은 무명 배우가 맡아야 한다고 생각합니다. 이상한 것은 이 영화에 대해 미국에서 한 푼의 재정도 조달할 수 없었다는 거죠."

사실 스코세이지는 1980년대 초에 이미 프리-프로덕션을 시작했는데, 기독교 집단들의 압력을 받자 스튜디오가 프로젝트를 중단시킨 바 있었다. 영화가 1988년에 마침내 개봉되었을 때 예수 역할은 윌렘 대포가, 유다 역은 하비 케이틀이 맡게 됐다. 원래 빌라도 역에는 스팅이 캐스팅되었지만 이후 참여가 어렵게 되었고, 역할은 보위에게 주어졌다. 보위는 'Glass Spider' 투어에서 돌아오자마자 이 카메오 촬영을 위해 1987년 12월 모로코로 날아갔다. 이는 그의 영화 출연 중 가장 짧은 것이었다. 3분짜리 심문 장면을 위해 데이비드는 세트장에서 이틀밖에 머물지 않았다. 그러나 이는 핵심적인 시

퀸스였고, 보위는 사려 깊은, 절제된 연기를 통해 주어진 역할을 훌륭하게 수행해냈다. 여러 해가 지난 후 그가 이 역할을 위해 직접 쓴 준비 노트가 V&A 뮤지엄의 'David Bowie is' 전시에 등장했다. 이 노트는 데이비드가 연기에 얼마나 진지하게 임했는지에 관한 귀중한 통찰을 제공한다. 빌라도에 대한 역사적 사실이 확립된 바가 없는 상황에서, 보위는 스스로 이 캐릭터의 세세한 배경을 구축하는 책임을 맡아, 아버지와의 소원한 관계에서부터 막 시작되던 청각 장애까지 모든 걸 계산에 넣었다.

당연하게도 「그리스도 최후의 유혹」은 미국에서 엄청난 논란을 불러일으켰고, 기독교 근본주의자들은 영화관에 들어가 스코세이지의 복잡하고 애조 띤 멋진 영화가 실제로 무엇에 관한 내용인지 알아내는 것보다는 영화관 밖에서 스코세이지 인형을 불태우는 게 더 교인다운 행동이라고 생각했다.

DREAM ON
• 미국, HBO, 1991년 • 감독: 존 랜디스 • 각본: 데이비드 크레인, 마르타 카프만 • 출연: 브라이언 벤벤, 크리스 드미트럴, 데니 딜론, 웬디 말릭

보위는 이 HBO의 코미디 시리즈 게스트 출연은 1991년 「루시는 마술사」(다음 항목 참고) 촬영을 마친 직후에 이뤄졌지만, 둘 중 「Dream On」이 먼저 공개되었다. 「Dream On」은 나중에 「프렌즈」를 만들게 되는 두 명이 각본을 쓴 주간 시트콤이었다. 이야기는 불운한 출판업 종사자 마틴과 그의 전처 주디스가 벌이는 작은 소동들을 중심으로 진행됐고, 오래된 영화나 TV 프로그램들을 통한 플래시백으로 자기의 경험들을 되돌아보는 마틴의 습관이 쇼의 핵심적 장치였다. 보위는 오랜 친구인 존 랜디스의 참여로 인해 쇼에 매력을 느꼈고, 두 번째 시즌의 첫 두 에피소드에 출연했다. 'The Second Greatest Story Ever Told'라는 제목의 2부작 에피소드였는데, 1991년 7월 7일에 첫 방영이 있었다. 보위는 롤랜드 무어콕 경을 연기했는데, 주디스의 새 남편에 대한 전기 영화를 만드는 과대망상증 감독이었다. 그의 비교적 덜 알려진 이 코미디 연기를 통해 보위는 손쉽게 무대를 장악했고, 둔한 각본과 어색한 출연진으로 고통받던 「Dream On」을 잠깐이나마 소생시켰다.

루시는 마술사
• 미국, Rank/Isolar, 1992년 • 감독: 리처드 셰퍼드 • 각본: 리처드 셰퍼드, 타마르 브로트 • 출연: 로잔나 아퀘트, 데이비드 보위, 에스터 벌린트, 앙드레 그레고리, 벅 헨리

원래 'Linguini'라는 제목이 붙여졌던, 보위의 매니지먼트사 아이솔라가 공동 출자한 이 무해하고도 소소한 코미디 영화는, 1990년대 말 'Sound+Vision' 투어 직후에 촬영되었다. 보위는 웨이트리스 중 한 명과 일주일 내에 결혼할 수 있다고 상사들과 내기를 한 뉴욕의 바텐더 몬테 역을 맡았다. 로잔나 아퀘트는 웨이트리스이자 해리 후디니에게 푹 빠진 탈출곡예사 지망생 루시 역을 맡았다. 이런 설정을 통해 아마 영화의 역사상 가장 힘이 들어간 선전 문구가 만들어졌다. "그는 묶여서 고정되길, 그녀는 묶여서 매달리길 원합니다. 하지만 당신이 생각하는 그런 건 아니죠!" [*결혼을 통해 정착하기를 원하는("tied-down") 남성과, 마술 쇼에서 묶이는 역할을 하고 싶어 하는("tied-up") 여성의 상황을 비슷한 표현으로 엮은 문장이다─옮긴이 주]

바를 운영하는 재미난 콤비는 보위의 이전 영화들에 출연해 친숙해진 두 명의 배우가 맡았다. 벅 헨리는 「지구에 떨어진 사나이」에서 올리버 판스워스라는 캐릭터를 연기했고, 앙드레 그레고리는 「그리스도 최후의 유혹」에서 세례 요한을 맡은 바 있었다. 카메오 출연진으로는 줄리언 레넌과 데이비드와 훗날 결혼하는 이만이 있었다. 데이비드와 이만은 촬영 시작 직전인 1990년 10월에 처음 만났다.

보위와 아퀘트의 출연분은 마지막 편집본까지 크게 다치지 않고 살아남았지만, 「루시는 마술사」를 잘못된 각본과 둔한 연출로부터 구해낼 수는 없었다. 이 대단치 않은 영화는 성가신 연기와 오발탄 같은 농담들로 가득했고, 그걸 겨우 알아챈 몇 안 되는 언론들도 혹평을 퍼부었다. 『버라이어티』는 "에너지 넘치는 배우들도 이 지루한, 싸구려 수준의 프로덕션을 극복하지는 못한다"고 평가하며, 보위가 "완전히 잘못된 캐스팅"이라고 주장했다. 『뉴욕 타임스』는 약간 더 친절하게 보위가 "우아하게 초췌해 보이고, 즐겁도록 명랑하게 들린다. … 그의 침착한 존재감은 보기 즐거웠다"고 이야기했지만, 영화의 나머지 부분들에 대해서는 크게 분노했다. "그래서 '링귀니(linguini)'가 도대체 이것들과 무슨 상관이란 말인가? 아무런 상관도 없다. (*영화의 원제는 'The

Linguini Incident'이다—옮긴이 주) 그러나 「루시는 마술사」는 작은 디테일들을 걱정할 만한 영화도 아니다. 이상한 방식으로 웃긴 몇 예외적인 부분을 제외한다면 말이다." 『엠파이어』는 영화를 "견딜 수 없도록 질질 끄는 실패작"으로 여겼고, 이렇게 덧붙였다. "아퀘트의 코미디 연기는 프랭크 브루노의 경량급 터치를 보는 듯하고, 보위는 무슨 일이 있어도 아퀘트와는 절대로 자고 싶지 않은 듯한 인상을 전달한다. 이건 로맨틱한 남자 주인공으로서 여주인공의 상대역을 연기하는 데 도움이 되지 않는다." 마지막 수치는 2000년 1월에 찾아왔는데, 영화가 「Shag-O-Rama(짝짓기 쇼)」라는 형편없는 새 제목을 달고 DVD로 재발매된 것이다. 특히 사이키델릭한 패키징에서는 「오스틴 파워」 시리즈에 편승하려는 의도가 노골적으로 느껴졌다. 마이크 마이어스와 그의 영화들의 잘 알려진 특기인 절제된 재치, 가벼운 터치, 코미디의 미묘한 자제력을 단 한 부분만이라도 닮았다면 납득이라도 되었을 것이다.

트윈 픽스

• 미국, Guild/Twin Peaks, 1992년 • 감독: 데이비드 린치 • 각본: 데이비드 린치, 로버트 엥겔스 • 출연: 셰릴 리, 레이 와이즈, 카일 맥라클란, 해리 딘 스탠턴, 키퍼 서덜랜드, 데이비드 보위

《Tin Machine II》 홍보를 시작하기 전 1991년 여름에 보위는 데이비드 린치의 컬트 텔레비전 연속극의 프리퀄에 2분짜리 카메오 출연을 했다. 「트윈 픽스」의 의도된 불명확함을 사랑하는 사람들은 보위의 필립 제프리스 역할에서 큰 즐거움을 얻을 것이다. 그는 마치 다른 차원에서 온 것처럼 잠깐 불가사의하게 현현하는, 악마적인 행위들에 대한 고뇌에 찬 목격자다. 모든 면에서 《Tin Machine II》 시기 보위처럼 보이는 그는(하얀 슈트, 하와이안 셔츠 등) 유창한 남부지방 사투리를 쓰며, 무슨 일이 일어나고 있는 것인지 조금이라도 추론할 수 있기 전에 사라진다. 물론 그것이 분명 이 드라마 전체의 아이디어이기도 했다. 2014년에 DVD와 블루레이로 발매된 「Twin Peaks: The Entire Mystery」는 90분 분량의 삭제된 시퀀스를 포함했는데, 그중 몇에 보위가 등장했다.

FULL STRETCH

• ITV (Meridian), 1993년 1월 5일 • 감독: 안토니아 버드 • 각본: 딕 클레멘트, 이언 라 프레나이스 • 출연: 케빈 맥널리, 리스 딘즈데일, 수 존스톤

기억하는 사람은 많지 않지만 보위는 한 초라한 리무진 회사에 대한 이 코미디 드라마의 첫 번째 에피소드에 카메오로 출연했다. TV 시트콤 「Porridge」와 「The Likely Lads」, 「Auf Wiedersehen, Pet」을 만든 이들이 각본을 썼지만 인기가 없어 금방 종영된 드라마였다. 보위는 길게 뻗은 메르세데스의 뒷자리에서 졸고 있는 자기 자신으로 등장한다. 보위를 공연에 데려가기 위해 센트럴 런던을 지나가려고 시도하는 운전기사 리스 딘즈데일을 괴롭히는 여러 가지 우스운 사건사고가 발생하지만 재밌게도 보위는 그런 일이 벌어지는지 전혀 알아채지 못한다. 이 장면들은 1992년 한 일요일 오후에 펠맬과 피카디리 서커스, 세인트 제임스 궁전에서 촬영되었다. 리스 딘즈데일은 "일요일을 택한 이유는 그때가 좀 조용할 것 같았기 때문이었지만, 차와 관광객 때문에 너무 혼잡해서 우리가 원하는 화면이 나오지 않았다"고 나중에 말했다. 보위와의 만남에 대해 딘즈데일은 "긴장해서 말이 잘 나오지 않았다"고 고백하기도 했다. "그러나 그는 굉장히 매력적이고 친절했으며, 대사를 모두 알고 있었고 프로답게 촬영을 했어요. 아무런 문제없이 한 번에 촬영을 끝냈습니다."

바스키아

• 미국, Guild/Eleventh Street/Miramax, 1996년 • 감독/각본: 줄리언 슈나벨 • 출연: 제프리 라이트, 데이비드 보위, 데니스 호퍼, 게리 올드만, 마이클 윈콧, 윌렘 대포, 베니시오 델 토로, 크리스토퍼 월켄, 코트니 러브

「바스키아」는 짧은 시기 뉴욕 미술계의 총아였으나 1988년 약물 중독으로 사망한 젊은 그래피티 아티스트 장-미셸 바스키아의 전기 영화로, 줄리언 슈나벨 감독이 연출했다. 1995년 6월 당시 촬영을 시작할 때의 가제는 'Build A Fort, Set It On Fire'였다. 보위는 이 프로젝트에 굉장한 열정을 보였다. "미국 화가에 대한 첫 번째 영화인 데다가, 심지어 흑인 화가다." 그는 『아이콘』에서 이렇게 지적했다. "잭슨 폴락도, 재스퍼 존스도, 빌럼 데 쿠닝도 아니다. 물론 존 말코비치가 폴락 연기를 하면 아주 멋지겠지만 말이다." 그 무렵 요하네스버그에서 열린 'Africa 95'라는 전시에 다녀온 보위는 아프

리카의 예술가들이 "바스키아를 그들의 피카소처럼 바라본다"고 이야기했다. "백인들의 세계에서 성공한 흑인 아티스트인 것이다. 줄리언이 자신의 영화가 가지는 반향을 인지하고 있는지 확신이 들지 않을 정도다. 이건 한 비극적인 삶에 대한 솔직하고, 가슴 저미는 이야기다. 한 예술가와 사회가 어떻게 암묵적 합의를 통해 예술가 본인을 파괴하게 되는지를 보여준다." 몇 년 뒤, 보위는 2001년에 출판된 모노그래프 문집 『Writers On Artists』에 바스키아에 대한 에세이를 실었다.

보위가 지적했듯 「바스키아」는 전기에 불과한 게 아니었다. 영화의 힘은 권력을 가진 미술 파벌의 변덕과 무책임함을 묘사하는 데에 있었다. '다음에 대박을 터트릴' 건수를 발견하려고 안달이 난 딜러가 변덕을 부리면 아무도 유명인이 될 수 없었다. 이 영화는 조용하면서도 놀라울 정도로 절제된 작품이었다. 또 한때 자신의 뮤즈이기도 했던 앤디 워홀이라는 근사한 역을 맡은 보위는 영화에서 존재감을 한껏 발휘한다. 우습다가 비극적이다가를 오가는 그는 타이밍에 대한 감각을 발휘하고, 쉽게 빠져버릴 수도 있었던 캐리커처식 연기를 뛰어넘어 디테일에 집중한다. 데이비드가 출연한 장면은 10일 만에 촬영되었다. "내 대사는 다 합쳐도 7천 단어밖에 되지 않았다." 그는 당시에 이렇게 밝혔다. "그리고 순서만 정확히 기억하면, 식은 죽 먹기였다. 내 말은, 가장 도전적인 배역인 거다." 그는 실제 워홀의 옷과 가발을 착용하고 출연했다. "여전히 그의 냄새가 난다." 그가 말했다. "난 심지어 그의 작은 핸드백도 가지고 있다. 당신을 더 나아 보이게 만들어줄 온갖 것들이 들어 있는 굉장히 슬픈 작은 가방이다." 많은 사람에게 간과되는 보석 같은 영화 「바스키아」는 의심의 여지 없이 보위가 가장 멋진 연기를 보여준 영화 중 하나이다.

사소한 사실을 좋아하는 사람은 주목할 것: 장-미셸 마스키아는 유명세를 얻기 전 블론디의 〈Rapture〉 뮤직비디오에 디제이로 출연했다.

에브리바디 러브스 선샤인 (또는 B.U.S.T.E.D.)
• 영국, IAC/Isle Of Man Film Commission/Bozie Films, 1999년
• 감독/각본: 앤드루 고스 • 출연: 골디, 앤드루 고스, 데이비드 보위, 레이첼 셀리, 클린트 다이어

시나리오 작가이자 감독인 앤드루 고스의 데뷔작에 대한 보위의 출연은 이 영화의 주인공, 드럼앤베이스 아티스트 골디와의 친분으로 인해 일어난 일이었다. 데이비드는 이미 골디의 앨범 《Saturnzreturn》에 게스트로 참여한 바 있었다. "직설적인 암흑가 드라마"라고 예고된 이 영화는 맨체스터 클럽 신을 배경으로 활동하는 3인조에 관한 이야기로, 골디가 작업한 하드코어한 사운드트랙이 멋지게 어울린다. 보위는 안경을 쓰고 나오는데, 테리(골디 분)와 레이(고스 분)가 이끄는 갱의 해결사 역할인 버니를 연기한다. 테리와 레이는 영화의 도입부에서 감옥에서 출소하는 이들로, 서로 사촌지간이다. 레이는 이제 손을 씻고 싶어 하는 한편, 광기 어린 캐릭터인 테리는 라이벌 갱에게 복수를 하려고 결심했다가, 모든 것이 통제 불능으로 빠져들고 재앙을 초래한다. 버니는 그런 둘 사이를 중재하려고 시도한다.

촬영은 1998년 2월 21일에 맨 섬에서 시작되었고 나중에 5주 동안 리버풀에서 촬영되었다. 기본적으로 저예산 독립영화였기 때문에 유통은 산발적이었다. 영화는 몇몇 페스티벌들과 일본 영화관에 배급된 뒤 텔레비전으로 직행했다. 영국에서는 1999년 6월 16일 스카이 TV에서 처음으로 방영되었다. 「에브리바디 러브스 선샤인」이라는 제목으로 촬영되고 개봉했지만, 2000년 1월에 처음으로 비디오와 DVD로 발매될 때는 「B.U.S.T.E.D.」로 제목을 바꾸었다. 그러다 이후의 재발매반에서는 다시 원래 이름을 사용했다.

보위는 드물게 등장하고 나온 부분을 다 합쳐도 15분을 넘기지 않는다. 그러나 염세적인 성격의 크레이 형제(*영국의 전설적인 갱스터 로널드 크레이와 레지널드 크레이 형제를 말한다—옮긴이 주) 타입의 옛날식 갱스터 버니로서 그가 힘들이지 않고 드러내는 쿨한 존재감은, 다른 면에서는 될 대로 되라는 식의 이 영화에 등장한 모두와 모든 것을 압도한다. 이 영화의 남성성에 대한 유치한 환상과 우스꽝스러운 '갱스타' 허세는, 알리 지를 본 적이 있는 사람들에겐 도저히 진지하게 받아들일 수가 없는 정도다. (*Ali G는 코미디언 사샤 배런 코언이 창조한 풍자적인 캐릭터다—옮긴이 주) 50년 전에 쓰였고 줄거리도 정확히 같지만 모든 가능한 방면에서 더 쿨하고, 더 거칠고, 더 우월한 『브라이턴 록』을 읽은 사람들에게는 더더욱 그럴 것이다.

일 미오 웨스트
• 이탈리아, 1998년 • 감독/각본: 지오반니 베로네시 (빈첸초 파르디니 소설 원작) • 출연: 하비 케이틀, 레오나르도 피에라치오

니, 데이비드 보위, 샌드린 홀트

1998년 6월 투스카니주 가르파냐에서 2주간 보위의 출연분이 촬영된 이 진지하고도 우스운 서부영화는 다음 해 12월에 이탈리아 전역에서 개봉했다. 데이비드는 정신 나간 권총잡이 잭 시코라 역할을 맡았는데, 카우보이 모자에 선글라스를 쓰고 있었고 자신의 숙적 조니 로웬(하비 케이틀 분)을 쫓아 마을에 들어가는 역할이었다. 보위는 이 각본이 미국적인 원형들을 유럽식으로 특이하게 옮겨오는 지점에 매력을 느꼈다고 설명하며, 자신의 캐릭터가 가는 곳마다 사진가를 끌고 다니며 본인의 폭력 행위와 죽음을 기록한다는 점을 언급했다.

이탈리아를 제외한 국가들에서는 극장 개봉이 드물었다. 그러나 나중에 DVD로는 여러 지역에서 발매되었고 제목도 'Gunslinger's Revenge(청부 살인업자의 복수)', 'Gunfighter's Revenge(총잡이의 복수)', 'My West(나의 서부)' 등으로 다양했다. 「일 미오 웨스트」는 정교하게 공을 들인 작품이다. 스토리는 흡입력 있으며, 제작 기술은 인상적이고, 시네마토그래피는 특히 훌륭하다. 그러나 다른 대부분의 스파게티 웨스턴과 마찬가지로, 국적도 다양하고 영어 구사 능력도 제각각인 배우들로 영화를 찍는 일에는 제약이 많았다. 로잘린드 나이트, 스티븐 젠, 쾌메 콰이-아마와 같은 영국 배우들은 형편없이 더빙된 이탈리아인과 네덜란드인 연기자들과 어깨를 맞대야 했다. 또 애석하게도, 종종 알아듣기 어려웠고 미숙했던 아역 내레이터도 영화를 방해했다. 그러나 스크린에 두 명의 스타가 나타날 때면 이야기가 달라진다. 하비 케이틀의 연기는 언제나처럼 매끄러웠고 보위는 좋게 봐줄 면이라고는 전혀 없는 괴물을 연기할 기회를 마음껏 즐기며 영화 내내 날뛰었다. 한 장면에서 그는 바에서 일하는 여종업원에게 느릿한 말투로 이렇게 말한다. "너는 운 좋은 여자야. 오늘은 널 죽이지 않을 거거든. 그냥 강간할 거야." 보위가 술집 문을 열고 처음 등장하고, 난잡하고 사악한 그의 패거리-스티븐 젠(알비노 역), 쾌메 콰이-아마(래스터패리언 역), 그리고 후일 「닥터 후」에서 슈퍼 빌런으로 나오는 미셸 고메즈(잘 차려입은 사진사 역할)-가 그를 뒤따를 때, 「일 미오 웨스트」의 에너지는 곧바로 몇 단계 상승한다. 모든 결점에도 불구하고 보위가 화면 안에 있을 때 영화는 언제나 재미있었다.

라이스 아저씨의 비밀

- 캐나다, New City Productions, 2000년 • 감독: 니콜라스 켄달
- 각본: 조엘 와이너 • 출연: 데이비드 보위, 빌 스윗저, 테릴 로서리, 가윈 샌포드

'Exhuming Mr. Rice(라이스 아저씨 발굴하기)'라는 제목으로 만들어졌으나 어린이 시장을 고려해 제목을 고쳐 단 이 TV 영화는 1998년 여름 밴쿠버에서 촬영되었다. 플래시백으로 진행되는 이야기는 라이스 씨(보위 분)의 장례식으로 시작한다. 그의 어린 이웃, 오웬은 호지킨병을 앓고 있다. 오웬은 라이스 씨가 남긴 수수께끼 같은 단서들을 따라 영약을 찾는 일에 착수하는데, 알고 보니 그 약은 라이스 씨를 400년간 살게 해준 것이었다. 그러나 판타지로서 기대되던 결말은 깔끔하게 뒤집히고, 대신 긍정적으로 사고하고 공포심을 배척하라는 영화의 주제가 드러난다. 이는 보위의 핵심 대사에도 잘 요약되어 있다. "네게 남은 시간이 얼마나 있는지, 혹은 네가 무엇을 했다면 좋았을지가 아닌, 지금 네가 무엇을 하는지가 인생에서 중요한 것이란다."

보위는 그가 이 프로젝트의 대본에 이끌렸다고 설명했다. "굉장히 매력적이라고 생각했습니다. 아주 감동적이고, 연민이 묻어나는, 대단히 잘 쓴 작품이었죠." 그는 라이스 씨를 "우리 모두의 안에 있는 선한 자질들"을 구체화한 인물로 설명했는데, 그를 표현하는 방식에 있어서 "계속해서 아버지의 이미지를 떠올렸다"고 밝혔다.

자신의 불치병을 받아들이는 한 소년을 다룬 주류 가족영화이기 때문에, 「라이스 아저씨의 비밀」에는 어쩔 수 없이 약간 신파적인 부분들이 있다. 그러나 대부분의 경우에 이 영화는 능숙하게 감상성을 피해가고, 한 아이의 감정적인 소용돌이를 정직하고 단호한 태도로 그려낸다. 보위의 어린 공동 주연 빌 스윗처는 훌륭하며, 멘토 역할을 맡은 데이비드 본인의 조심스럽게 절제된 퍼포먼스는 연기력을 대단히 과시할 기회가 되지는 못했으나 아주 좋은 평가를 받았다. 『할리우드 리포터』는 영화가 "희망차고 매혹적이며 뛰어나다"고 말하며, "보위는 어느 때보다도 멋졌다"고 평가했다.

원래는 TV로 직행할 예정이었던 「라이스 아저씨의 비밀」은 1999년 7월 지포니 국제 영화제에서 시사회를 가지게 되었고, 캐나다 방송사 패밀리 채널에서 방영되기 전에 다양한 유럽권 영화제에서 상을 휩쓸었다. 미국 극장에서의 초연은 2000년 12월에 뒤따랐다. 이후 발

매된 DVD에는 보위와 스윗저가 특정 장면을 촬영하던 때를 기록한 폭넓은 비하인드 영상이 포함되었다.

THE HUNGER

• Showtime Television, 1998-1999년 • 감독: 토니 스콧, 러셀 멀케이 외 • 각본: 브루스 M. 스미스, 제럴드 웩슬러, 마크 넬슨, 제프리 코헨, 테리 커티스 폭스, 제프 파지오, 젬마 파일스, 피터 렌코브 • 출연: 데이비드 보위, 지오바니 리비시, 에릭 로버츠, 데이비드 워너, 브래드 듀리프

1998년 미국의 방송국들은 보위가 1982년에 출연했던 동명 영화의 콘셉트에 느슨하게 기반한 캐나다의 공포 드라마 선집 시리즈 「The Hunger」를 방영하기 시작했다. (*「악마의 키스」의 원제가 「The Hunger」이다—옮긴이 주) 11월이 되자, 두 번째 시즌부터는 테렌스 스탬프의 '호스트' 역할을 데이비드가 이어받게 될 것이라는 발표가 났다. 그는 1998년 말 몬트리올에서 드라마의 도입부 내레이션을 레코딩하기 시작했고, 1999년 3월에 촬영되고 그해 9월에 전파를 탄 첫 번째 에피소드 'Sanctuary'에 직접 출연했다. 끊임없이 혼을 빼놓는 팝 비디오식 기백으로 토니 스콧이 연출한 'Sanctuary'에서 보위는 줄리언 프리스트 역을 맡아 인상 깊게 사악한 연기를 펼친다. 이 은둔하는 전위 예술가는 《1.Outside》 앨범의 팬들에게는 익숙한 죽음의 영역을 다루는 작업을 한다. 에피소드 도중에는 1990년대의 냉담한 비평가들이 종종 보위에게 덧씌웠던 혐의들을 농담처럼 상기시키는 부분이 있는데, 한 분노한 어린 예술가가 보위를 이렇게 질책한다. "예술성을 잃었다니, 그게 무슨 뜻이냐고요? 그래요, 제가 무슨 뜻인지 설명해줄게요. 우상이기는 해도 당신은 아주 형편없다는 뜻이에요. 당신은 너무 오래 버텼고, 그래서 무슨 일이 일어났는지 보라고요. 쓰레기를 만들어냈잖아요. 축하해요! 살찐 엘비스 프레슬리 꼴이 되었네요!" 로알드 달의 『여주인』과 척 팔라닉의 『파이트 클럽』을 조합시키기에 이르는 일련의 엽기적인 이야기 전개 끝에, 줄리언 프리스트는 예술의 최전선으로 의기양양하게 복귀한다. 보위는 이어지는 에피소드를 소개할 때도 프리스트 캐릭터를 유지하는데, 『로스앤젤레스 위클리』에 따르면 그의 "'난-여전히-잘생긴-배우지'라고 말하는 듯한 분위기와 편안한 전달력이, 습관적으로 등장하는 불필요한 누드 신을 물론 제외하면, 이 드라마의 가장 좋은 부분"이었다. 이 시

리즈는 2000년 3월 사이-파이 채널을 통해 영국에서 처음 방영되었고, 2005년에 DVD로 발매되었다.

쥬랜더

• 미국, Paramount, 2001년 • 감독: 벤 스틸러 • 각본: 벤 스틸러, 드레이크 새더, 존 햄버그 • 출연: 벤 스틸러, 오웬 윌슨, 크리스틴 타일러, 윌 페렐, 밀라 요보비치

기분 좋게 즐길 만한 벤 스틸러의 이 B급 감성 코미디는 나르시시즘적인 패션 산업의 세계에 「맨츄리안 켄디데이트」(1962년) 스타일의 암살 스릴러를 끼워 넣는다. 이 영화는 벤 스틸러가 1996년 VH1 패션 어워즈에서 내놓은 단편 영화에서 창조한 캐릭터로부터 파생된 것인데, 거기에도 보위가 출연한 바 있었다. 1997년 시상식에서 후속편까지 제작한 이후, 스틸러는 주인공인 멍청한 슈퍼모델, 데릭 쥬랜더가 등장하는 장편 영화를 만들기로 결심했다. 「쥬랜더」는 클라우디아 쉬퍼, 빌리 제인, 산드라 버나드, 도널드 트럼프 등 여러 유명인들의 카메오 출연을 자랑한다. 이중 다수는 2000년 10월 20일 VH1 패션 어워즈에서 애드리브로 찍은 것이다. 보위가 게스트로 출연하는 부분은 줄거리상 좀 더 필수적인 역할을 하는데, 그는 여기서 자신을 '멋'의 최종 결정권자로 보는 미디어의 이미지를 기꺼이 가지고 논다. "대본이 너무 웃겨요." 데이비드는 2000년 9월 촬영 전에 이렇게 말했다. "두 명의 스타 모델 사이에 「파이트 클럽」 스타일의 '워킹 대결'이 열리는데, 제가 심판 역할을 하죠." 순간적인 스톱모션, 화면상의 이름 캡션, 그리고 〈Let's Dance〉의 한 토막과 함께 과장되게 등장하는 보위는 이어지는 2분간의 장면에서 최대치를 뽑아낸다. "그냥 지나치기에는 너무 웃긴 대본이었어요." 그는 후일 고백했다. "완전 빵 터졌죠!" 그는 옳았다. 「쥬랜더」는 완전히 바보스럽고 대단히 추천할 만한 영화다.

THE RUTLES 2-CAN'T BUY ME LUNCH

• 미국, Warner Bros, 2005년 • 감독: 에릭 아이들 • 각본: 에릭 아이들 • 출연: 에릭 아이들, 닐 이니스, 리키 파타르, 존 할세이

2000년 10월, 보위는 그의 오랜 친구인 에릭 아이들이 본인의 가상 밴드 러틀스에 관한 새 다큐멘터리 영화에 들어갈 가짜 인터뷰 촬영을 제안했다고 밝혔다. 러틀스는 원래 1978년 고전 영화 「The Rutles-All You Need

Is Cash」에서 창조된 밴드였다. "당연히 하겠다고 했죠." 보위는 신나서 말했다. "완전 웃길 게 틀림없어요." 그의 인터뷰 부분은 예정대로 2001년 2월 로스앤젤레스에서 촬영되었다. 이 영화, 「The Rutles 2-Can't Buy Me Lunch」는 극장에서 개봉되지는 못했지만 2005년에 북미 지역에서 DVD로 발매되었다. 빌리 코널리, 캐리 피셔, 톰 행크스, 살만 루슈디 등도 영화에 등장한다. (*영화 제목의 'All You Need Is Cash'와 'Can't Buy Me Lunch'는 각각 비틀스의 곡 〈All You Need Is Love〉와 〈Can't Buy Me Love〉를 패러디한 제목이다 —옮긴이 주)

아더와 미니모이: 제1탄 비밀 원정대의 출정
• 프랑스/미국, EuropaCorp/Weinstein, 2006년 • 감독: 뤽 베송
• 각본: 뤽 베송, 셀린느 가르시아 • 출연: 프레디 하이모어, 미아 패로, 데이비드 보위, 마돈나, 스눕 독

「쥬랜더」와 「The Rutles 2」의 카메오 출연을 제외하고, 21세기 들어 보위가 처음으로 맡은 제대로 된 배역은 예상치 못한 형태로 찾아왔는데, 바로 뤽 베송의 2006년 호화 애니메이션 영화의 캐릭터 성우를 맡은 것이었다. 이 영화는 감독이 직접 집필한 어린이 판타지 동화 시리즈에 기초하고 있었다. 이 시리즈는 그의 모국인 프랑스뿐 아니라 해외 출판시장에서도 경이로운 인기를 누리고 있었다. 실사와 컴퓨터 애니메이션을 결합한 이 작품은, 열 살 난 아더(「네버랜드를 찾아서」와 「찰리와 초콜릿 공장」에 출연한 아역 스타 프레디 하이모어 분)가 탐욕스러운 부동산 개발업자로부터 가난한 할머니(미아 패로 분)의 집을 지켜낼 보물을 찾기 위해 요정 같은 미니모이들의 작은 세상으로 여행을 떠나며 맞닥뜨리는 운명을 좇는다. 세 명의 주인공 미니모이들은 컴퓨터로 모델링 되었는데, 각각 마돈나, 스눕 독, 데이비드 보위가 목소리를 연기했으며, 특히 보위가 맡은 것은 악당 말타자르였다.

이 영화의 명백한 조상으로는 「바로워즈」나 「이상한 나라의 앨리스」에서부터 『잭과 콩나무』와 같은 전래 동화까지 꼽을 수 있을 것이다. 그러나 영화에는 현대적인 가치에 발맞춘 환경에 대한 강한 주제의식이 드러나기도 한다. "악당 말타자르는 차고 아래의 더럽고 오래된 기름 속에 살고 있죠." 베송은 2005년에 이렇게 설명했다. "미니모이 왕국은 생태계 그 자체입니다. 깨끗하지

만 다치기 쉽죠. 저는 어린이들이 도랑을 팔 때 그게 그 아래의 작은 생명체들에게는 재앙이나 다름없는 일이 된다는 것을 알기를 바랐어요. 우리가 살아남을 수 있는 유일한 방법이 자연을 존중하는 것이라는 점을 아이들은 알아야만 합니다."

주요 촬영은 2005년 봄에 노르망디에서 시작되었으며, 영화는 2006년 11월 프랑스에서 「Arthur Et Les Minimoys」라는 제목으로 공개됐다. 영어로도 'Arthur And The Minimoys'라는 제목으로 촬영되고 초반 홍보까지 이루어졌지만 전 세계 개봉 시점에는 「Arthur And The Invisibles(아더와 보이지 않는 것들)」라는 바뀐 제목을 달고 있었다. 평단의 반응은 기껏해야 미적지근한 정도였다. 실사 액션 시퀀스를 칭찬하는 반응도 있었고, 말타자르를 맡은 데이비드의 듣기 좋은 성우 작업은 보통 좀 더 언급할 만한 장점으로 평가받았다. 그러나 많은 이들은 우스꽝스럽게 생긴 미니모이들과 그들의 CG 세계가 앙증맞지만 매력 없다고 생각했다. 『가디언』의 피터 브래드쇼는 영화를 이렇게 낙인찍었다. "과도하게 인위적인, 과도하게 꾸며진, 절반의 애니메이션으로 만들어진 어린이 판타지물. … 너무 민망한 나머지 안락의자 속으로 파고들어서 다시는 나오고 싶지 않았다." 『옵저버』는 영화에 "독창성이 없다"고 여겼으며, 『타임 아웃』은 "플롯은 변덕스럽고, 애니메이션은 수준 낮았으며, 과도하게 독창성이 없었고, 별생각이 없는 유아 연령대만 넘어도 흥미를 느끼지 못할 만큼 캐릭터들이 견딜 수 없도록 유치했다"고 평했다. 『버라이어티』는 보위의 "솜씨가 훌륭하다"고 칭찬했지만, 영화의 나머지 부분에 대해서는 덜 친절한 태도를 보이며 "거리감이 들고 호감이 생기지 않는다. … 과도하게 인위적이며 부담스럽다"고 이야기했다. 이에 덧붙여 컴퓨터 애니메이션으로 만든 시퀀스들은 "시각적으로 혐오감을 준다"고 묘사했다. 『뉴욕 타임스』는 이렇게 말했다. "유명한 이름들이 너무 많은 나머지 이런 의문점이 생긴다. 이 사람들이 목소리만이 아닌 실사로 출연했다면 이 영화가 더 즐길 만했을까? 그랬을 것이다. 그랬다면 마돈나가 막 10대가 되는 소년과 로맨스를 싹틔워야 했겠지만 말이다. 흠."

뤽 베송이 감독한 두 개의 속편은 각각 2009년과 2010년에 개봉했다. 그러나 보위는 말타자르 역을 다시 맡아달라는 요청을 거절했다. 대신 그 배역을 맡은 것은 그의 오랜 친구 루 리드였다. 그걸로는 부족하다는 듯

세 번째 영화에는 말타자르의 아들 다르코스가 등장했는데, 이기 팝이 목소리를 맡았다. 그는 엔딩 크레딧에서 〈Rebel Rebel〉을 불렀다.

프레스티지
• 미국, Newmarket Productions/Touchstone Pictures, 2006년
• 감독: 크리스토퍼 놀란 • 각본: 크리스토퍼 놀란, 조너선 놀란
(크리스토퍼 프리스트 소설 원작) • 출연: 크리스찬 베일, 휴 잭맨, 마이클 케인, 스칼렛 요한슨, 데이비드 보위, 앤디 서키스

「아더와 미니모이: 제1탄 비밀 원정대의 출정」에서 목소리 연기를 한 것에 이어 보위는 「프레스티지」에서 주연을 맡았다. 이 영화는 시나리오 작가이자 영화감독인 크리스토퍼 놀란의 세간의 이목이 집중된 프로젝트였는데, 그의 전작으로는 스타일리시하면서도 높은 평가를 받은 스릴러 「인썸니아」와 「메멘토」가 있었다. 크리스토퍼 프리스트의 소설을 각색한 「프레스티지」에는 크리스찬 베일과 휴 잭맨이 19세기 말 런던의 두 라이벌 마술사로 출연한다. 보위는 자신이 출연하는 장면들을 2006년 초 캘리포니아에서 촬영했는데, 그는 세르비아 태생의 괴짜 과학자 니콜라 테슬라 역할을 맡았다. 테슬라는 과거에 토마스 에디슨의 경쟁 상대였으며, 회전 자기장을 발견했고 이후 교류 전류 기술의 기초를 정립했다. 보위의 캐스팅에 대해 크리스토퍼 놀란은 이렇게 이야기했다. "저는 어렸을 때부터 그의 굉장한 팬이었습니다. 그리고 그를 테슬라 역에 캐스팅한 것은, 작지만 핵심적인 이 배역에 그런 종류의 다른 세계에서 온 듯한 성질과 기이한 카리스마를 즉각 전달할 수 있는 사람이 필요했기 때문입니다. 어떤 영화배우여도 그 역할을 맡으면 잘못된 방향으로 주의를 분산시킬 우려가 있다고 생각했어요. 한편 보위의 카리스마는 어떤 다른 곳, 정상범주에서 조금 동떨어진 쪽에서 오는 것이죠. 그 점이 상당히 매력적이었고, 그래서 그를 캐스팅하는 건 아주 흥분되는 일이었습니다. 같이 일하기에도 너무 좋은 사람이었어요."

이 영화에는 스칼렛 요한슨도 출연했는데 그녀는 'A Reality Tour'의 로스앤젤레스 공연 백스테이지에서 보위를 처음 만난 바 있었다. 이후 그녀는 기자들에게 자신이 어린 시절 「라비린스」를 본 이후로 그의 열렬한 팬이 되었다고 말했다. "당신이 제 첫사랑이었다고 그에게 말할 수가 없었어요." 그녀는 고백했다. "그

와 악수를 했을 때 저는 실제로 말을 할 수 없는 상태가 되었거든요." 데이비드는 후일 요한슨의 데뷔 앨범 《Anywhere I Lay My Head》의 두 곡에서 백킹 보컬을 맡게 된다.

2006년 10월에 개봉한 「프레스티지」는 미국 박스오피스에서 1위를 차지했으며, 널리 호평을 받았다. 보위의 테슬라 연기는 「전장의 크리스마스」나 「엘리펀트 맨」 등에 출연하던 전성기 시절에 듣던 종류의 찬사를 받았다. 『로스앤젤레스 타임스』는 보위의 출연을 이렇게 묘사했다. "기막히게 천재적인 캐스팅이다. 보위는 흠잡을 데 없는 연기를 한다. 어떤 금언적인 발언을 내뱉을 때 뭐라 정의 내릴 수 없는 악센트를 사용함으로써 아주 멋진 효과를 낳는다." 『스타 트리뷴』은 테슬라 캐릭터가 "데이비드 보위가 전달하는 음산한 지혜의 기운을 통해 연기되었으며, 그의 두 눈은 장작처럼 타오를 듯했다"고 이야기했다. 『버라이어티』는 보위를 "영원히 저평가 받아 온 배우"로 설명하며, 그가 "테슬라에게 우아함과 활기를 부여했다"고 평가했다. 『폭스 뉴스』는 "다른 누구도 아닌 데이비드 보위가 테슬라를 연기한다는 사실만이 그 캐릭터를 더 매력적으로 보이게 하는 것"이라는 의견을 냈다. 『롤링 스톤』은 그가 "사람들을 홀린다"고 생각했고, 『USA 투데이』는 "훌륭하다"고 평가했으며, 『시카고 선타임스』는 그의 "진정으로 맛깔나는 연기"를 치켜세웠다. 「프레스티지」는 크리스토퍼 놀란뿐 아니라 보위의 작품 경력에도 중요한 한 획을 더했다. 보위의 장난스럽고, 불가해하면서도 대단히 보기 즐거운 테슬라 연기는 그의 연기 경력에서 가장 뛰어난 성취 중 하나로 꼽을 만하다.

엑스트라
• BBC Television, 2006년 9월 21일 • 감독: 리키 저베이스, 스티븐 머천트 • 각본: 리키 저베이스, 스티븐 머천트 • 출연: 리키 저베이스, 애슐리 젠슨, 스티븐 머천트, 데이비드 보위

「엑스트라」는 세계적으로 인기를 끌었던 리키 저베이스와 스티븐 머천트의 코미디 프로그램 「오피스」의 후속작으로 2005년에 방영을 시작했다. 첫 번째 시즌은 단역 배우인 앤디 밀먼(리키 저베이스 분)과 그의 쓸모없는 에이전트(스티븐 머천트 분), 그리고 그의 가장 친한 친구 매기(애슐리 젠슨 분)가 벌이는 작은 사건사고들을 중심으로 진행된다. 와중에 벤 스틸러, 새뮤얼 L.

잭슨, 케이트 윈슬렛 등은 과대망상적인 자신감을 가진, 존재만으로 주눅 들게 하는 스타들로 등장해서 앤디의 계속되는 굴욕에 배경 역할을 한다. 그건, 배우들이 스스로 본인들의 'A급' 지위를 조롱할 기회이기도 했다. 첫 시즌이 성공을 거뒀을 때, 저베이스가 그의 우상 데이비드 보위에게 출연을 부탁하는 것은 시간문제에 불과했다. 보위는 「오피스」의 광팬이었을 뿐 아니라 저베이스와 사적 친분도 있었다. 둘은 'A Reality Tour' 도중 백스테이지에서 몇 번 만났고, 2005년 BBC의 코믹 릴리프 제작 「Red Nose Day」에서 협업해 해당 프로그램의 대표적인 스타 출연분 중 하나를 만들어내기도 했다. "네, 출연이 이루어질 수도 있습니다." 보위는 2005년 11월에 이미 이렇게 인정했다. "하지만 내년 상황이 어떨지에 따라 달라질 겁니다." 다행히 조건이 맞았고, 2006년의 무더운 여름에 보위는 「엑스트라」의 두 번째 시즌 게스트 출연분을 찍었다. 해당 시퀀스의 촬영은 6월 5일과 6일에 하트퍼드의 엘버츠 바에서 이뤄졌는데, 바의 소유주 닉 쉽튼은 후일 『하트퍼드셔 머큐리』 신문에서 보위가 촬영 중 쉬는 시간에 제작진들에게 〈Starman〉을 불러주었다고 이야기했다.

「엑스트라」의 시즌2에서 앤디 밀먼은 이용당하기만 하는 조연의 삶에서 탈출해 본인의 BBC 시트콤에서 각본을 쓰고 출연도 하지만, 결국 명성이 자동으로 인정을 담보하는 것은 아니라는 사실을 깨닫는다. 앤디가 연예인놀이에 끼려고 몸부림치면서, 관객들은 가면 갈수록 더 손발이 오그라드는 수준의 창피함으로 빠져들게 된다. "데이비드 보위는 엄청난 명성과 신뢰도를 가진 사람입니다." 스티브 머천트는 이렇게 말했다. "우리는 그가 리키의 캐릭터와 정반대의 인물이라는 사실을 부각하는 방향으로 그를 활용했죠."

아니나 다를까, 두 번째 에피소드의 보위 출연분은 부끄러움을 이끌어내는 저베이스의 날카로운 코미디에 핵심적인 순간을 제공했는데, 존경받는 록스타와 조롱받는 시트콤 배우가 술집 VIP 라운지에서 대면하는 장면이었다. 「Full Stretch」나 「쥬랜더」에 본인 역으로 카메오 출연했을 때 보위는 '쿨함'의 화신으로 여겨지는 슈퍼스타로서의 본인의 지위와 익살맞게 결탁하는 모습을 보여주었다. 그러나 「엑스트라」에서 그는 한 발짝 더 나아간다. 여기서 그가 조롱하는 것은 종종 공감 능력을 결여한 전기 작가들에 의해 소환되는 무자비한 조종자로서의 본인의 이미지다. 여기서 그는 함께 있는 이들

이 모욕감을 느끼든 말든, 주변의 모든 것을 본인 예술의 원재료로 삼기 위해 잔인하게 착취하는 인물이다. 그 결과로 만들어진 장면에서, 보위는 밀먼의 고민을 냉정한 태도로 듣다가, 즉흥곡 〈Pug Nosed Face〉를 써서 사람들이 따라부르게 만든다. 이 신은 전체 시리즈의 가장 코믹한 순간으로 너른 찬사를 받았다. "데이비드 보위는 당신이 만날 수 있는 가장 웃긴 사람 중 하나입니다." 저베이스는 후일 이렇게 이야기했다. 이 기막힌 카메오 출연분을 증거 삼아 보건대, 동의하지 않을 수가 없다.

DVD판에는 저베이스와 머천트가 데이비드와 함께 작업할지에 대해 토의하는 비하인드 장면이 포함되었다. 그 대응으로, 에피소드의 메이킹 영상에 포함된 촬영 도중의 짤막한 인터뷰에서 데이비드는 유쾌한 태도로 짐짓 정색하며 자신을 조롱한다.

스폰지밥의 아틀란티스

• Nickelodeon, 2007년 11월 12일 • 감독: 빈센트 월러, 앤드루 오베르툼 • 각본: 케이시 알렉산더, 제우스 세르바스, 스티븐 뱅크스, 다니 미카엘리 • 출연: 톰 케니, 빌 페이거바케, 로저 범패스, 캐롤린 로렌스, 클랜시 브라운, 더그 로렌스, 데이비드 보위

「엑스트라」를 찍은 직후인 2006년 10월, 데이비드 보위가 니켈로디언의 장수 어린이 애니메이션 「스폰지밥 네모바지」의 확장판 특별 에피소드에 연예인 게스트 성우로 참여할 것이라는 보도가 등장했다. 보위의 좀 더 진지한 작품 세계의 강경 지지자들은 《Station To Station》 앨범을 껴안고 눈물을 흘렸을지도 모르겠다. 그러나 보위 자신은 전혀 부끄러워하지 않았고, 「스폰지밥 네모바지」를 "애니메이션 쇼의 성배"로 부르며 "올해, 적어도 이번 주에는 더 이상 아무 일도 일어나지 않아도 좋다"고 덧붙였다. 쇼의 프로듀서 폴 티비트는 후일 저널리스트 마크 스피츠에게 보위에게 연락한 것이 자신의 아이디어였다고 말했다. "다른 사람들은 모두 '오, 절대 안 될걸. 그가 절대 안 할 거야', 이런 식이었죠. 저는 물어봐서 나쁠 건 없다고 생각했어요. 운 좋게도 그는 기쁘게 받아들였고, 아이와 같이 보다가 자기도 팬이 되었다고 했어요."

물론 보위가 스폰지밥 시리즈에 목소리를 보탠 첫 유명인사는 아니었다. 보위의 전후로 출연한 카메오에는 조니 뎁, 스칼렛 요한슨, 진 시몬스, 이안 맥셰인, 어네스트 보그나인 등이 포함됐다. 그러나 40분짜리 특별

편 「스폰지밥의 아틀란티스」에서 데이비드는 의심의 여지 없는 핵심 볼거리였고, 2007년 11월 12일 니켈로디언 채널에서 처음 방영된 이 에피소드는 쇼의 최고 시청률을 갱신했다. 「찰리와 초콜릿 공장」과 「노란 잠수함」의 초현실적인 충돌과 같은 이 에피소드에서, 스폰지밥과 그의 각양각색 해저 세계 동료들은 마법의 부적을 우연히 발견하는데 그 부적은 그들을 잃어버린 도시 아틀란티스로 보내준다. 도시의 통치자는 책임감 있게 자신의 전설 속 왕국을 구경시켜주며, 그 과정에서 여러 가지 우스운 일들이 벌어진다. 보위는 자신의 '아틀란티스의 왕' 배역을 맛깔스럽게 처리해내는데, 브라이언 스웰과 데릭 니모의 목소리 톤 사이 어딘가에 위치한 '멍청한 잉글랜드 상류층' 캐릭터를 차용한다. "그는 세 가지 정도의 다른 목소리를 시도했습니다." 폴 티비트가 회고했다. "그중 하나는 찰스 왕세자의 목소리를 본 딴 것이었죠. 그 목소리들은 모두 만화영화에 아주 잘 어울렸고, 모두 아주 멍청하게 들렸습니다. 그가 거기 서서 저를 위해 목소리를 녹음하고 있는 건 팬으로서 정말 이상하고 비현실적이고 놀라운 일이었어요. 그가 제 제안에 대해 시간을 내어 고민해주었다는 것만으로 이미 몸 둘 바를 모를 지경이었으니까요. 그는 정말 신나 있는 게 눈에 보였어요. 그런 경험을 아이와 함께해서 말이죠."

〈Please Mr. Gravedigger〉나 〈Segue: Algeria Touchshriek〉 같은 곡에 익숙한 이들이라면, 보위가 도전을 감수하는 것을 두려워한 적이 없다는 사실을 잘 알고 있을 것이다. 그런데도 「스폰지밥의 아틀란티스」 출연은 눈을 번쩍 뜨이게 하는 놀라운 사건이었다. 「라비린스」가 내놓은 가장 괴이한 장면들에 단련된 시청자들조차, '로비 더 로봇'과 '블루 미니'의 혼종처럼 생긴 (게다가 짝짝이 눈을 가진) 만화 캐릭터의 입에서 데이비드의 목소리로 쏟아져 나오는 "아틀란티스의 근위병들이여 이리 오너라! 저 못된 비눗방울 같은 놈들을 체포하라!" 같은 대사를 듣는, 말 그대로 기묘한 경험에는 전혀 준비되어 있지 않았을 것이다. 브라보.

어거스트

• 미국, Original Media/57th & Irving Productions/Periscope Entertainment, 2008년 • 감독: 오스틴 칙 • 각본: 하워드 A. 로드먼 • 출연: 조쉬 하트넷, 애덤 스콧, 나오미 해리스, 로빈 터니, 립 톤, 데이비드 보위

2007년 5월, 하이 라인 페스티벌이 진행되던 도중 데이비드는 오스틴 칙의 영화에 들어갈 카메오 출연분을 촬영했다. 9·11 테러와 닷컴 버블 붕괴가 임박했던 시기에 두 형제(조쉬 하트넷, 애덤 스콧 분)가 자신들이 소유한 회사의 도산을 막기 위해 분투하는 내용의 영화였다. 데이비드는 거물 사업가 사이러스 오길비 역할을 맡았는데 나중에 이렇게 말했다. "(제가 출연한 장면은) 거처에서 그리 멀지 않은 곳에서 촬영했습니다. 그래서 아침 신문을 사러 길을 나섰다가, 조용한 빌딩에 들러 잠깐 영화 한 편에 카메오 출연을 하고, 다시 집으로 돌아와 신문을 읽는 느낌이었죠. 좋았습니다."

오스틴 칙은 데이비드가 역할을 수락하도록 설득한 것에 기뻐했다. "해당 장면을 촬영하기 전에 그와 전화상으로는 두어 번 이야기했지만 실제로 만나 논의한 적은 없었습니다." 이 감독은 후일 웹사이트 'The Reeler'에 이렇게 이야기했다. "리허설을 하지 않았어요. 그는 나타났고, 대사를 이미 알고 있었습니다. 같이 일하는 게 정말 즐거운 사람이었어요. 본인 스스로 시도해본 것들을 잔뜩 갖고 왔더군요. 해당 장면에서 하트넷이 맡은 캐릭터를 해체해버리는 방식에 관해 다양한 접근들이 잔뜩 있었죠. 그는 그걸 다루는 일에 정말 의욕적이었습니다. 그와 제가 많은 이야기를 나눈 것 중 하나는 오길비가 자신이 하는 일에서 진심으로 즐거움을 느낀다는 아이디어였어요. 오길비는 하트넷의 캐릭터에서 자신의 일부를 발견하고, 그래서 그 상황을 한 젊은이에게 교훈을 줄 기회로 삼는 거죠. 그를 영원히 망가뜨리는 대신이요. 하지만 오길비는 그걸 어떤 의미에서 즐기고 있는 거죠. 저는 그날 하루를 '세상에, 내가 데이비드 보위가 출연하는 영화를 감독하고 있잖아' 이러면서 보냈습니다."

영화는 2008년 1월 선댄스영화제에서 공개됐고 그 뒤 7월에 미국의 일부 극장에서 한정 개봉했다. 리뷰들은 확실히 실망스러웠다. 『뉴욕 포스트』는 이 영화를 "한 시대의 종말을 드러내려는 큰 포부에 스스로 깔려서 휘청거리는", "작고 약한 영화"라고 불렀고, "데이비드 보위의 흥미로운 카메오 연기만이 생동감을 부여하지만, 그가 나온 장면은 다 합쳐도 겨우 2분 정도였다"고 덧붙였다. 웹사이트 'The A.V. Club'은 데이비드의 연기에 대해 더 많은 찬사를 아끼지 않았고, 「지구에 떨어진 사나이」에 공동 출연했던 립 톤에 대해서도 칭찬했지만 그걸 제외하면 암울한 평가를 남겼다. 영화는

"우울하고 지루한 인디 드라마"지만, 립 톤은 "훌륭한 배우가 어떻게 쉽게 잊힐 법한 영화적 환경을 초월해내는지를 잘 보여주는 최상급 기교"를 전달하며, "데이비드 역시 하트넷의 망상을 깨부수고 분수를 깨닫게 하는 일에서 큰 즐거움을 느끼는 유력 사업가로서 그만큼이나 잊히지 않는 카메오 연기를 펼친다"는 것이었다. 'She Knows' 웹사이트의 리뷰는 심지어 더 나아가 이렇게 평했다. "주디 덴치가 「셰익스피어 인 러브」에서의 몇 초를 가지고 오스카를 탈 수 있었다면, 자본주의의 오래된 보수주의자들이 치고 올라오는 애송이들에게 어떻게 복수를 가하는지에 대한 냉철한 묘사를 보여준 보위 역시 물망에 오를 자격이 있다."

미국 바깥에서 「어거스트」는 몇 안 되는 지역에만 배급되었으며, 일부 지역에서는 「Landshark」라는 새로운 제목을 달고 DVD로 직행했다. 데이비드 보위와 립 톤에 대한 비평가들의 칭찬은 지당한 것이었다. 그들의 짤막한 기여는 영화를 완전히 다른 수준으로 끌어올렸다. 그러나 대부분의 순간에 「어거스트」는 하트넷의 미숙한 연기와 따분하고 재미없는 대본에 의존했다. 끝도 없이 비즈니스 용어들을 빠르게 주고받는 장면들은, 멋지고 똑똑해 보인다기보단 지루하고 성가실 뿐이었다. 사업이 실패하고 관계들이 침몰하는 데에는 명료하거나 흥미로운 이유도 제시되지 않는다. 마침내 보위가 등장해서, 화면에 생기를 부여하고 매력 없는 주인공 하트넷의 심장에 최후의 비수를 꽂을 때면, 뚜렷한 안도감마저 느껴진다.

드림업

• 미국, Goldsmith-Thomas Productions/Summit Entertainment/Walden Media, 2009년 • 감독: 토드 그라프 • 각본: 조쉬 A. 케건, 토드 그라프 • 출연: 갤런 코넬, 바네사 허진스, 앨리슨 미칼카, 리사 쿠드로, 데이비드 보위

2008년 3월 20일, 데이비드는 「드림업」에서 본인 역할의 카메오 출연분을 촬영했다. 「그리스」와 「하이 스쿨 뮤지컬」의 계보를 이어받은 할리우드 코미디 드라마였다. 'Will'과 'Rock On'이라는 가제 하에 촬영된 이 영화는, 아웃사이더 고등학생 월이 좋아하는 여자의 마음을 얻고, 가족 문제를 극복하고, 록 밴드를 조직해 지역 밴드 경연대회에 참가하는 등 다양한 도전에 직면하는 모습을 좇아간다. 월의 애정 상대인, 특이하게도 자

기 이름을 'Sa5m'으로 쓰는 샘은 「하이 스쿨 뮤지컬」의 스타 바네사 허진스가 연기했다. 그녀는 『엑스트라』 매거진에서 데이비드를 만났을 때에 관해 들떠서 이야기를 쏟아냈다. "마침내 보위를 만나게 됐는데, 무슨 말을 하면 좋을지 모르겠는 거예요. 너무 긴장했거든요! 제가 누군지 말하고 제가 얼마나 팬인지를 말한 게 전부였어요." 시트콤 「프렌즈」의 스타 리사 쿠드로는 월의 엄마로 출연했는데, 그녀 역시 보위의 참여에 비슷하게 기뻐했다. 후일 그녀는 자신이 한 언론 시사회에서 그가 나오는 장면을 보고 "내가 그 영화에 나오는 줄도 잊어버리고 일어나서 박수를 치며" 반응했다고 고백했다.

그리니치빌리지에서 촬영된 보위의 출연분은 카메오 중에서도 가장 짧다. 그가 직접 한 말을 빌리자면 "완전한 침묵의 10초짜리 신"이었는데, 영화의 마지막 순간에 유쾌한 보상처럼 찾아온다. 갤런 코넬이 연기한 월은 영화 내내 우상 데이비드 보위에게 보낸 일련의 편지들을 내레이션으로 읽어주는데, 답장은 한 번도 돌아오지 않는다. 그러다가 영화의 끝 무렵 월의 밴드 공연이 유튜브에서 인기를 얻게 되는데, 장면이 바뀌면 데이비드 보위가 뉴욕의 한 카페에 앉아 노트북 컴퓨터로 그 영상을 보고 있다. 그는 이 젊은이들의 용기를 북돋우는 이메일을 급히 써서 보낸다. 대단히 호감 가는 영화의 금상첨화와 같은 장면이다. 실제로 많은 비평가가 이 영화가 단순한 「하이 스쿨 뮤지컬」 인디 버전을 훨씬 넘어서는 작품이라는 마땅한 찬사를 보냈다. "나는 이 하이 스쿨 영화를 지난 몇 달간 본 어떤 영화만큼이나 즐겁게 봤다." 필립 프렌치는 『옵저버』에 이렇게 썼다. 이어 그는 「드림업」을 "재치 있고, 감동적이며, 훌륭한 음악과 함께 영리하게 이야기를 끌고 가는 영화"로 묘사했다. 『버라이어티』는 "「드림업」은 여름 시즌의 남성 중심적 블록버스터의 향연 속에서 존재감을 발휘할 것"이라는 의견을 밝혔고, 『가디언』의 피터 브래드쇼는 이 영화를 "착한 마음씨를 가진 하이 스쿨 영화"로 여기며, "고전 로큰롤에 대한 호감 가는 열정을 보여주고, 사무엘 베케트, 제인 오스틴, 윌라 캐더, 로버트 루이스 스티븐슨 등을 언급함으로써 책 읽기라는 예스러운 행위에 대한 흥미로운 존경의 마음을 드러낸다"고 덧붙였다. 『타임 아웃』은 이렇게 이야기했다. "무엇이 좋은 음악적 취향을 이루는지에 통달했음을 드러내는 「스쿨 오브 락」식의 태도에 한 묶음의 빈티지와 인디 명곡이 더해져, 오늘날의 평준화된, 팝으로 가득 찬 10대 로맨틱

코미디의 대부분보다 좀 더 호감 가는 영화가 되었다."

데이비드 보위의 카메오 출연은 결코 이 영화의 유일한 즐길 거리가 아니었다. 예리한 대본이 앞장서는 가운데 좋은 음악들(세 개는 보위의 곡이었다)과 어린 배우들의 환상적인 연기가 함께한 「드림업」은 대담하고, 영리하며, 놀랍도록 솔직하고, 매 순간 재미를 잃지 않는 영화다.

라자루스

- 2015년 11월 18일-2016년 1월 20일 (뉴욕 시어터 워크숍, 뉴욕)
- 2016년 10월 25일-2017년 1월 22일 (킹스 크로스 센터, 런던)
- 각본: 데이비드 보위, 엔다 월시 • 감독: 이보 반 호프 • 디자이너: 얀 베르스바이벨트(Jan Versweyveld) • 음악 감독: 헨리 헤이 • 오리지널 뉴욕 캐스트: 마이클 C. 홀, 크리스틴 밀리오티, 마이클 에스퍼, 크리스티나 알라바도, 소피아 앤 카루소, 니콜라스 크리스토퍼, 린 크레이그, 바비 모레노, 크리스타 피오피, 찰리 폴록, 브린 윌리엄스, 앨런 커밍 • 오리지널 뉴욕 뮤지션: 헨리 헤이(키보드), 크리스 맥퀸(기타), JJ 애플턴(기타, 키보드), 피마 에프론(베이스 기타), 브라이언 델라니(드럼), 루카스 도드(알토 색소폰, 바리톤 색소폰), 칼 라이든(테너 트롬본, 베이스 트롬본)

Lazarus | It's No Game (No. 1) | This Is Not America | The Man Who Sold The World | No Plan | Love Is Lost | Changes | Where Are We Now? | Absolute Beginners | Dirty Boys | Killing A Little Time | Life On Mars? | All The Young Dudes | Sound And Vision | Always Crashing In The Same Car | Valentine's Day | When I Met You | "Heroes"

이르게는 1966년, 라디오 인터뷰 도중에 이야기가 나왔을 때 데이비드 보위는 뮤지컬 공연을 만드는 일에 대한 흥미를 드러낸 바 있다. 관련된 이야기는 그의 커리어 내내 등장했다. 실현되지 않은 록 오페라 'Ernie Johnson', 도중에 취소되었으나 《Diamond Dogs》로 진화한 『1984』, 혹은 여러 해에 걸쳐 반복적으로 대두됐던 《Ziggy Stardust》 뮤지컬 아이디어 등이 그 예다. 21세기가 시작할 무렵이 되자, 「맘마미아!」나 「위 윌 록 유」 등의 성공에 힘입어 '주크박스 뮤지컬'이 런던과 뉴욕 극장가의 익숙한 주요 상품이 되어 있었다. 그러나 보위는 그의 곡으로 비슷한 것을 만들어보자는 제안을 오랫동안 거절했다. "몇 번의 연락을 받아왔습니다." 그는 2003년에 마이클 파킨슨에게 말했다. "그러나 내 곡

여러 개를 대충 엮은 뒤에 거기에 함께할 다소 부실한 줄거리를 만들어내자는 평범한 제안들이었어요. 나는 그런 걸 하고 싶지 않아요. 하지만 무대에 올릴 목적으로 음악극적인 무언가를 쓴다는 아이디어 자체는 꽤 마음에 들어요."

데이비드가 이 인터뷰를 가졌을 때 훗날 뮤지컬 「라자루스」가 될 아이디어가 이미 그의 마음속에서 싹트고 있었는지는 영원히 알 수 없는 일이다. 그러나 2015년 오프 브로드웨이에서 개막한 이 공연은 확실히 꽤 오랜 시간 동안 발전의 단계를 거친 것이었다. 데이비드는 오래전부터 「지구에 떨어진 사나이」를 기반으로 한 무대극을 만들고 싶어 했다. 그리고 2013년 7월 V&A 뮤지엄의 'David Bowie is' 전시회를 보기 위해 런던에 가 있던 도중 그는 이 구상을 오랜 친구이자 광고 프로듀서인 로버트 폭스에게 가져갔다. 로버트는 배우 제임스 폭스와 에드워드 폭스의 형제로, 「디 아워스」나 「노트 온 스캔들」 등의 영화와 앨런 베넷의 「더 레이디 인 더 밴」, 올리비에상 수상작 「헤다 가블레르」 등의 연극을 제작한 바 있었다. 데이비드는 대본 작업을 함께할 수 있는 작가를 찾고 있었고, 폭스는 더블린 출신의 극작가 엔다 월시를 추천했다. 그의 이전 작업으로는 영화 「디스코 피그」, 연극 「Misterman」과 「Ballyturk」, 수상작 뮤지컬 「원스」의 대본 등이 포함되어 있었다. 2014년 봄에 미팅이 잡혔을 무렵, 보위는 월시에 대한 조사를 이미 마친 상태였다. "그는 미팅 전에 제 작품들을 읽었고, 뉴욕 세인트 앤스 웨어하우스에서 그중 일부 공연을 관람하기도 했더군요." 월시가 『아이리시 이그제미너』 신문에 말했다. "그는 정말 멋졌어요. 그 작업들에 대해 한 시간 반 정도 대화했던 것 같은데, 말하자면 저를 인터뷰했어요. '이건 왜 했어요? 저건 왜 했어요? 이 반복되는 모티프는 뭐예요?' 같은 질문들이었죠. 그는 테마 면에서 제가 어디에 있는지와, 작업이 어디로 변해가고 있는지를 알고 있었어요. 그리고, 당연히, 그는 맹렬한 독자였죠." 그리하여 월시가 후일 "1년 반 동안의 진짜로 멋진, 열린 협업"이라고 표현한 것이 시작됐다.

데이비드와 폭스는 이 작품을 올릴 곳으로 뉴욕 시어터 워크숍을 생각해냈다. 이곳은 도전적인 새 작품들을 올리는 것으로 유명한 이스트빌리지에 있는 작은 비영리 회사로, 이전 프로덕션으로는 케릴 처칠, 토니 쿠슈너와의 협업 등이 있었고, 엔다 월시의 뮤지컬 「원스」가 브로드웨이에 가기 전에 공연한 곳이기도 했다. 워크숍

의 두 공연장은 규모가 작아서 큰 곳도 199명까지만 수용할 수 있었다. 또 상연 기간도 전통적으로 짧았다. 이런 점들이 「라자루스」가 록스타 서커스가 되기보다는 진정한 극장 경험을 제공해야 한다고 확신하던 보위의 마음을 사로잡았다. 정확히 동일한 시기에 런던에서도 비슷한 일이 일어나고 있었다. 케이트 부시는 그녀의 화려하고 연극적인 컴백 앨범 《Before The Dawn》을 가장 큰 아레나에서 공연하자는 홍보 담당자들의 청원을 거절하고, 대신 더 친근한 분위기의 해머스미스 아폴로 공연장에서 짧은 기간 공연하기를 고집하고 있었다.

대본 초안이 완성되자, 보위와 폭스는 최근 브루클린 음악 아카데미에서 연극 「Angels In America」 네덜란드어 프로덕션에 보위의 음악을 사용했던 벨기에인 감독 이보 반 호프에게 연락을 취했다. 반 호프는 뉴욕 시어터 워크숍에 이미 일곱 편의 작품을 올린 바 있었지만, 로버트 폭스의 이메일을 처음 읽었을 때 그는 그것이 장난이라고 생각했다. 스스로 인정하는 보위 광신도인 반 호프는 젊었을 때 「엘리펀트 맨」에 나오는 데이비드를 보기 위해 뉴욕까지 간 적도 있었다. 그와 보위, 그리고 월시는 2014년 7월에 만났고, 반 호프는 곧바로 그 대본과 이어진 듯한 기분을 느꼈다. "첫 15분 동안, 저는 계속 이런 생각을 했죠. '여기 내가 왔구나. 이 벨기에 출신 소년이, 데이비드 보위 맞은편에 앉아 있구나.'" 그는 『벌처』 매거진에 이렇게 말했다. "하지만 저는 그가 팬이 아니라 예술적 협업자를 찾고 있다는 것을 즉시 깨달았어요. 공연을 극단까지 밀어붙일 수 있는 그런 사람 말이에요." 반 호프의 일정이 바빴지만 보위는 프로젝트가 최대한 빨리 진행되기를 고집했다. "저는 일정을 연기하기를 바랐죠." 반 호프가 『롤링 스톤』에 말했다. "그리고 보위는 '안 돼, 안 돼, 지금 당장 해야 해'라고 했어요."

대단히 중요한 음악 감독 역할을 위해, 데이비드는 《The Next Day》에서 키보드를 연주했던 헨리 헤이에게 연락했다. "제 생각엔 함께했던 여러 레코딩 작업에서 우리가 죽이 잘 맞았던 것 같아요." 헨리 헤이가 내게 말했다. "또 어쩌면 그는 제가 과거에 뭘 했는지 조사했을지도 모르겠다는 의심이 드네요. 당신도 알다시피, 데이비드는 몇 년에 걸쳐 자신의 비전을 도울 사람을 고르는 일에 있어 아주 똑똑하고 꽤 능했죠. 그가 저를 선택했다는 것을 언제까지나 자랑스럽고 감사하게 생각할 거예요." 2014년 9월에 처음 연락을 받은 헤이

는 그다음 달부터 「라자루스」의 작업을 시작했다. 모두 합쳐, 공연에는 데이비드의 노래 열여덟 곡이 등장할 것이었는데, 네 곡의 신곡이 포함되어 있었다. 타이틀곡을 제외한 신곡들은 〈No Plan〉, 〈Killing A Little Time〉, 〈When I Met You〉였다. 《Blackstar》 앨범의 세션 작업 도중이었던 2015년 초에 보위는 이 곡들을 본인의 스튜디오 버전으로 레코딩했다. 이때 〈Blaze〉도 녹음되었는데, 최종 선곡까지 살아남지는 못했다.

2015년 4월, 프로젝트가 언론에 발표되었고 사전 제작이 본격적으로 시작되었다. 이 무렵 이보 반 호프는 런던에서 제작된 자신의 연극 「다리 위에서 바라본 풍경」으로 올리비에 시상식에서 '최고의 감독 상'을 수상했다. 이 작품은 「라자루스」가 개막할 때쯤에는 브로드웨이에서 공연 중일 예정이었다. 올리비에 어워즈에서 반 호프는 기자들에게 「라자루스」가 평범한 주크박스 뮤지컬이 아닐 것이라고 말했다. 그는 보위가 오래된 곡들에 '새로운 껍데기'를 입힐 계획이라고 말했고, 쇼를 위해 작곡된 넘버들에 대해서는 이렇게 표현했다. "정말 좋은 곡들입니다. … 로맨틱한 노래들이 있어요. 왜냐하면 그의 노래들은 깊이 로맨틱하니까요. 그리고 우리를 둘러싼 추한 세계와 폭력성에 대한 노래들도 있습니다."

「지구에 떨어진 사나이」로부터 영감을 받기는 했지만, 보위와 월시가 쓴 「라자루스」의 대본은 월터 테비스의 소설을 각색한 것이 아니었다. 「라자루스」는 원작의 사건들이 있고 몇십 년이 지난 시점에 토마스 제롬 뉴턴이라는 캐릭터를 다시 마주한다. 여전히 지구에 발이 묶인 뉴턴은 과거에 대한 생각을 떨치지 못하고, 잃어버린 사랑 메리 루를 몹시 그리워하며, 죽지도 못한 채 TV와 진으로 감각을 마비시키며 살아가고 있다. 이 작품은 니콜라스 뢰그의 영화 「지구에 떨어진 사나이」보다도 더 이해하기 어렵다. 작품의 배경이 명목상 뉴욕 이스트빌리지이긴 하지만 대부분의 사건은 뉴턴의 마음속에서 벌어지고, 오고 가는 다른 등장인물들은 그의 상상 속 허상일지도 모르기 때문이다. 워크숍의 예술 감독 제임스 니콜라는 「라자루스」를 "살기를 선택할 것인지 아니면 이 존재의 지평으로부터 자유로워지기를 갈망할 것인지에 관한 환각적인 여행"으로 묘사했다. 이 테마들은 물론, 데이비드가 동시에 작업하던 앨범 《Blackstar》와 공유되는 것이었다. "이건 정말이지 저의 영역입니다." 엔다 월시는 『뉴욕 타임스』에서 이

렇게 말했다. "저는 그 고립된, 외로운, 낙담한, 불안정한 종류의 캐릭터를 이해합니다. … 어떤 관객들에게는, 그 남자가 그가 가야만 하는 곳으로 가는 것을 보는 게 몹시 가슴 아픈 일일 겁니다. 어떤 면에서 우리는 그가 그저 안식을 찾기를 바라는 겁니다. 우리는 그가 적절한 죽음, 적절한 해방을 찾기를 바랍니다. 그게 무엇이든지 간에 말이죠."

보위가 직접 출연하지 않을 거라는 점은 처음부터 합의된 사항이었다. 6월, 뉴턴 역할을 「덱스터」와 「식스 핏 언더」에 출연했던 마이클 C. 홀이 맡을 것이라는 소식이 발표되었다. 홀은 당시 「헤드윅」의 브로드웨이 리바이벌 공연에서 주인공 역을 맡아 호평을 받은 바 있었다. 「헤드윅」은 보위가 오랫동안 지지해온 공연이었다. 홀은 자신이 "보위 흉내를 내려고 고용된 것이 아님"을 강조하며, 「라자루스」를 이렇게 설명했다. "확실히 전통적인 의미에서의 뮤지컬이 아닙니다. 어떤 경우에 노래들은 전통적인 음악극에서의 기능을 수행하지 않습니다. 그리고 대화의 양이 상당히 많죠."

뉴턴의 개인 조수 엘리를 연기하는 것은 크리스틴 밀리오티였는데, 이전 출연작으로는 「더 울프 오브 월 스트리트」, TV 시리즈 「내가 그녀를 만났을 때」, 「파고」 등이 있었다. 그녀는 워크숍의 2010년 프로덕션 「The Little Foxes」에서 이보 반 호프와 함께 작업했고, 월시의 뮤지컬 「원스」에서의 연기로 토니 어워즈에 노미네이트된 바 있었다. 「The Nether」에서의 연기로 루실 로르텔 상에 노미네이트되었던 14세의 소피아 앤 카루소는 핵심적인 역할인 수수께끼 같은 '소녀' 역할을 맡았다. 또 다른 핵심 인물인 사악한 발렌타인은 당시 스팅의 뮤지컬 「The Last Ship」에 출연했던 떠오르는 브로드웨이 스타 마이클 에스퍼가 연기했다.

밴드는 헨리 헤이가 소집했는데, 보위는 그에게 "완전히 새로운 피"를 발굴할 것을 권장했다. 헤이는 자신이 고른 이들의 레코딩이나 유튜브 링크를 보위에게 보냈고, 그러면 보위가 승인 여부를 결정했다. "데이비드는 사람들이 어떻게 연주하는지, 그리고 그들이 이 음악에 어떤 종류의 열정을 가져올 수 있는지를 이해하는 일에 큰 관심을 보였습니다." 헤이가 내게 말했다. "「라자루스」의 모든 뮤지션들은 그가 개인적으로 승인한 사람들이죠." 밴드에는 뉴욕 돌스에서 드럼을 쳤던 브라이언 델라니("20년도 더 된 친구이자 뛰어난 뮤지션"이라고 헤이가 말했다), 스나키 퍼피의 기타리스트 크리스 맥퀸("곧 훨씬 더 널리 알려지게 될 매우 다재다능한 젊은 기타리스트"), 그리고 기타와 키보드에 싱어송라이터 JJ 애플턴이 포함됐다("리듬 기타에 작곡가로서의 해석을 가미하는 오랜 친구. 좀 더 '세션' 연주자에 가까운 누군가와 같이했다면 얻을 수 있었을지 잘 모르겠는, 노래와 파트에 대한 어떤 태도를 갖고 있었습니다.").

"전형적인 브로드웨이 밴드를 원하지 않았습니다." 헤이가 『뉴요커』에 말했다. "저는 록 밴드를 원했습니다. 술집을 배경으로 하는 장면이 있는데요. 밴드가 어떤 취한 술집 밴드같이 들리는 장면이죠. 반드시 그런 소리가 나야만 했습니다." 맥퀸이 "맹렬한 것들"을 연주한 한편, 애플턴은 "퉁기는 부분들"을 맡았고, 보위가 원한 "추잡한, 떡 진" 소리를 얻어내기 위해, 헤이는 트럼펫을 피하는 대신 색소폰과 트롬본을 사용했다. "데이비드는 대본이 특정 곡들과 어떻게 맞춰질지에 대한 비전을 가지고 있었습니다." 그는 설명했다. "〈This Is Not America〉는 영화 「위험한 장난」 버전으로부터 많이 멀어졌어요. 데이비드가 이러더군요. '그 곡은 뭔가 이상한 것이 되어야 해.' 그래서 저는 이 안개 같은 사운드에다가 곡을 맞춰 넣었죠. 그 곡은 '반드시' 신비로워야 합니다. 왜냐하면 여기서 소피아가 노래를 부르니까요." 소피아 앤 카루소에게 또 맡겨진 것은 〈Life On Mars?〉였는데, 빤한 뮤지컬 하이라이트가 되는 일을 피하기 위해 헤이는 편곡에 브레이크들을 집어넣었다. "한 모퉁이를 돌았더니 갑자기 불쑥 브로드웨이가 나타난 것처럼 느껴지게 하고 싶지 않았어요." 카루소는 새 넘버 중 하나인 〈No Plan〉도 불렀고, 보위의 곡을 부르는 경험을 "영광"으로 표현했다.

강박적인 성격의 엘리를 맡은 크리스틴 밀리오티에게는 헨리 헤이가 재작업한 〈Changes〉가 돌아갔다. "그녀는 진정으로 불안정한 캐릭터죠." 헤이는 설명했다. "데이비드와 저는 같이 앉아서 -그가 피아노를 치며- 곡을 섹션별로 검토했어요. 천천히 그리고 목가적으로 시작하는데, 그가 그다음에 스윙을 쓰자고 제안하더군요. 〈It's No Game (No. 1)〉은 원곡과 더 가깝게 꾸려졌는데, 린 크레이그가 게이샤 역할을 맡았고 마이클 홀이 리드를 불렀다. "〈It's No Game〉에서 우리는 원곡의 기타 파트와 태도를 따라가려고 했어요." 헤이가 말했다. "마이클 홀이 아주 멋지게 해냈죠." 특별히 극적인 장면들을 강조하기 위하여 사용된 〈Sound And Vision〉의 일부는 라이브 연주가 아니라, 오리지널 레

코딩의 일부분이었다.

어느 정도 숙고한 끝에, 보위는 공연의 피날레곡이 〈"Heroes"〉가 되어야겠다고 결정했지만, 다시 한번 헤이에게 곡의 익숙함을 줄여달라고 부탁했다. "데이비드는 〈"Heroes"〉가 꼭 피날레여야 하는지 확신하지 못했어요." 헤이는 『뉴요커』에 이렇게 말했다. "장엄하고 승리감이 느껴지는 록의 송가잖아요. 그 장면의 핵심적인 분위기는 그게 아니었거든요." 그에 따라, 헤이는 완전히 새로운 편곡을 만들어냈다. "데이비드에게 데모를 하나 보냈는데, 그는 그걸로 결국 마음을 굳히게 됐어요. 아주 절제되었고 구슬픈 편곡이에요. 어느 한순간에도 승리의 기운으로 상승하지 않죠."

일곱 명짜리 밴드, 기이한 설치미술 디자인(반 호프의 파트너이자 오랜 협업자 얀 베르스바이벨트가 담당했는데, 그는 1980년에 반 호프와 함께 「엘리펀트 맨」을 관람한 사람이었다), 그리고 탈 야르덴의 최첨단 비디오 프로젝션이 더해져 만들어진 「라자루스」는 워크숍의 기준으로 볼 때 대단히 사치스러운 프로덕션이었다. 무대에만 100만 달러 이상이 들어갔는데, 로버트 폭스가 자금 일부를 댔다. 많은 놀라운 요소 중 하나는 앨런 커밍의 사전 촬영된 카메오 출연이었다. 그는 영상 속에서 살인자로 나와 무대 위의 연기자와 상호작용한다. 공연의 또 다른 핵심적인 시각 요소는 밴드였다. 그들은 오케스트라 피트에 숨어 있는 대신 공연 내내 세트 뒤편의 대형 유리창을 통해 노출되어 있었다. "이보와 데이비드 모두 우리가 실제 악기를 연주하는 라이브 밴드라는 걸 무대 위에서 드러내는 편이 바람직하다고 생각했죠." 헤이가 설명했다.

티켓의 일반 판매는 2015년 10월 7일에 시작되었는데, 한 시간도 안 되어 매진되어서, 「라자루스」는 워크숍의 36년 역사상 가장 빠르게 매진된 공연이 되었다. 당초 새해 직후에 종료할 예정이었던 공연이 1월 말까지 연장될 것이라는 공지가 곧 발표되었다.

리허설은 10월 20일에 시작했고, 데이비드는 자주 현장에 방문했다. "그는 과정 내내 아주 가까이에 있었습니다." 엔다 월시가 나중에 설명했다. "그는 리허설에 들락거렸고, 우리와 통화도 자주 했어요." 언제나 프로페셔널한 협업자였던 데이비드는, 리허설 도중에 끼어들지는 않았지만, 방문을 마치고 돌아간 뒤에 크리에이티브 팀과 출연자들에게 피드백을 보내주었다. 마이클 C. 홀은 보위를 "아주 너그럽고", 프로젝트에 대한 "아

이 같은 열정"으로 가득하다고 묘사했다. "그는 정말 다정하죠." 크리스틴 밀리오티도 이렇게 덧붙였다. "정말 의욕에 찬 것처럼 보였어요." 홀은 NBC에 이렇게 말했다. "처음으로 그와 함께 룸에 들어가서 그를 위해 그의 노래를 불렀을 때, 제 생각에 저는 뇌의 한 부분을 꺼버려야 했던 것 같아요. 하지만 그는 정말 품위 있고 이 프로젝트에 열정적이어서 록 아이콘으로 바라봤던 부분들이 많이 엷어졌어요." 데이비드에게는 바쁜 시기였다. 「라자루스」 리허설이 진행되던 시기에 그는 영화감독 요한 렝크와 함께 본인 버전의 타이틀곡 비디오를 촬영했다.

「라자루스」의 시사회는 2015년 11월 18일부터 시작되었고, 공식적으로는 12월 7일에 막을 올렸다. 개막 공연에는 수잔 서랜든, 토니 비스콘티, 크리스틴 영, 그리고 당연히, 데이비드와 이만 부부가 참석했다. 언론은 처음에 상반된 반응을 보였지만, 공연의 타협하지 않는 비전에 대해서는 칭찬이 많았다. "「라자루스」만큼 당당하게 기이한 주크박스 뮤지컬을 다시 만나려면 한참 더 기다려야 할 것이다. 이 공연은 데이비드 보위의 곡들이 함께하는, 불가해하지만 이상하게 흥미로운 새로운 연극이다." 이렇게 운을 떼며, 『가디언』은 덧붙였다. "끔찍한 공연이 될 수도" 있었지만, "협업자들이 터무니없을 정도로 재능 넘치고 연기자들 역시 그들에게 맡겨진 임무를 잘 수행해냈다. 냉장고에 대고 도발적으로 몸을 비틀고, 우유 웅덩이에서 미끄러져 넘어지고, 수십 개의 검은 풍선을 터트리는 일 말이다. 이런 연기를 엄청난 헌신과 열정을 가지고 해준 덕분에, 설득되지 않거나, 완전히 당혹스러움을 느끼거나, 조금도 전율을 느끼지 않기는 거의 불가능하다." 『할리우드 리포터』는 이렇게 말했다. "이 공연은 알코올 중독 불면증 환자 외계인의 몽롱한 꿈속 세계를 다루는 고독한 대안-뮤지컬이다. 그러므로 인터미션 없이 진행되는 「라자루스」의 두 시간은 예상대로 기이하고, 종종 불가해하고, 조금 젠체하는 듯하지만, 언제나 대단히 흥미롭다." 『AM 뉴욕』도 이에 동의했다. "말도 안 되게 당혹스럽고 제대로 전위적이다. 그러나 만약 당신이 이런 걸 기꺼이 받아들일 수 있다면, 눈길을 사로잡는 시각 요소, 꿈결 같은 분위기, 그리고 자아성찰적인 보위의 노래들은 인터미션 없이 이어지는 두 시간 동안 당신의 넋을 빼놓을 잠재력을 지니고 있다."

출연진과 보위의 노래들에 대한 끝없는 호평이 이어

지는 와중에, 많은 비평가가 밴드에 대해서도 칭찬을 잊지 않았다(『시카고 트리뷴』은 "아주 수준 높고 정확하다"고 말했고, 『뉴욕 타임스』에 따르면 "매혹적인 사운드"였다). 그러나 스토리라인과 대본에 대해서는 견해가 엇갈렸다. "캐릭터들이 대화를 그만두고 다시 노래를 부르면 좋겠다고 안달 내게 된다." 『뉴욕 타임스』가 불평했다. "연기자들은 대화보다 노래를 할 때 훨씬 뛰어나다. 그러나 그건 아마 노래는 이해라도 할 수 있기 때문이었을 것이다." 『허핑턴 포스트』가 씩씩대며 말했다. "탈 야르덴의 훌륭한 비디오 프로젝션이 무대를 장악했다. 그것만으로는 충분치 않지만." 『뉴욕 데일리 뉴스』는 콧방귀를 끼듯 말하며, 이렇게 덧붙였다. "보위의 쿨함과 최고 수준의 노래들의 가호를 받고도, 「라자루스」는 두 시간짜리 인내심 테스트가 되고 말았다." 다행히도, 이와 같은 반응들은 보편적인 것이 아니었고, 많은 비평가가 무조건적인 호평을 내놓았다. "데이비드 보위는 통렬한 허무주의, 상당량의 불가해한 어리석음, 그리고 어디서나 들을 수 있게 될 가장 빼어난 현대 록 노래 한 줌을 동반한 작품으로 이스트 4번 가에 상륙했다." 『데드라인 할리우드』는 이렇게 말하며 "공연은 완전히 정신을 놓아버리게 만든다"고 결론지었다. 『롤링 스톤』은 이렇게 말했다. "「라자루스」는 본질적으로 비통합과 잃어버린 희망에 대한 두 시간짜리 (인터미션 없는) 명상이다. 그러나 격렬하고, 환상적이고, 깜짝 놀랄 만한 시도들이 너무 많아 전혀 처지지 않는다." 『뉴스데이』에게 이 공연은 "눈을 뗄 수 없는 멀티미디어 명상. 본능적이고, 불안하고, 환각적인 경험"이었으며, "긴급하고, 마음을 뒤흔드는, 진실된 록 예술. 이제껏 지구에 떨어진 어떤 뮤지컬과도 다른 것"이기도 했다.

진작에 매진되기는 했지만, 공연은 출연진들의 여러 인터뷰와 토크쇼 출연으로 홍보되었다. 12월 17일, 마이클 C. 홀과 밴드는 CBS의 「The Late Show With Stephen Colbert」에서 〈Lazarus〉를 공연했다.

《Blackstar》처럼 「라자루스」 역시 보위의 마지막 병과 피할 수 없이 결부된 달콤쓸쓸한 작품이었다. 개막 공연의 커튼콜에서 데이비드는 우레와 같은 박수를 받으며 무대로 나와 출연진에 합류했다. 몇 분 뒤, 백스테이지의 카메라에 잡히지 않는 곳에서 보위는 쓰러졌고, 이만과 이보 반 호프의 부축을 받아 한동안 앉아 있어야 했다. "내가 그를 부축해서 차로 데려갔어요." 반 호프가 『가디언』에 말했다. "저는 어쩐지 그게 그를 마지막으로 보는 순간이라는 걸 알고 있었습니다." 「라자루스」의 개막 공연일은 데이비드가 마지막으로 공개석상에 등장한 날이 되었다.

"그는 작업에 지장을 줄 때만 자신의 병에 대해 이야기했어요." 로버트 폭스가 말했다. "그 외에는 절대 언급하지 않았습니다. 절대 불평하지도 않았어요." 크리에이티브 팀의 상급자들은 데이비드의 병에 대해서 알고 있었지만, 출연진들은 끝까지 몰랐다. "그의 죽음은 우리에게 너무나 큰 충격이었어요." 소피아 앤 카루소가 후일 이야기했다. "그리고 힘들었던 부분, 그러나 좋기도 했던 부분은, 그가 세상을 떠난 다음 날 우리가 모두 모였다는 거예요. 캐스트 앨범을 레코딩했는데, 모두 울었고 목에 무리가 가서 쉽지 않았지만, 어떤 유대감이 느껴졌습니다. 그날에 집에 혼자 있는 것처럼 힘든 일은 없었을 거예요. 하지만 우리는 캐스트 앨범을 녹음하기로 결정했죠. 같이 레코딩을 들었는데, 정말 특별했습니다."

「라자루스」의 뉴욕 공연은 2016년 1월 20일에 폐막했다. 뉴욕 시장실은 보위를 기리며 이날을 "데이비드 보위의 날"로 공표했다. 3월에는 2016년 가을에 런던에서 공연이 열릴 것이라는 발표가 있었다. 그리고 4월에 「라자루스」는 아우터 크리틱스 서클 어워즈의 다섯 개 부문에 노미네이트되었다. 최우수 오프 브로드웨이 신작 뮤지컬 상, 최우수 뮤지컬 각본 상, 최우수 프로젝션 디자인 상, 최우수 남녀 주연 배우 상(마이클 에스퍼와 소피아 앤 카루소) 등이었다. 이 책의 편집이 마감되는 시점에, 뉴욕 초연과 동일한 주요 출연진의 「라자루스」 런던 공연은, 특별히 만들어진 킹스 크로스 극장에서 2016년 10월 25일에 개막할 예정이었으며, 이듬해 1월 22일까지 공연하기로 계획되어 있었다.

그의 음악처럼, 보위의 연기 경력 역시 수많은 가상 프로젝트와 실현되지 못한 프로젝트를 만들어냈다. 그는 종종 영화 각본을 쓰고 연출하고 싶다는 욕구에 대해 이야기했다. 비록 그러한 포부는 충족되지 못했지만, 그는 잘 알려지지 않은 외국 영화 두 편의 총제작자 역할을 맡기는 했다. 헝가리 영화 제작자 에네디 일디코의 판타지 영화 「매직 헌터」(1994), 그리고 이탈리아 감독 안토니오 바이오코의 로맨틱 코미디 「Passaggio Per Il Paradiso(천국으로 가는 길)」(1996)가 그것이다. 다음으로 소개할 것은 실현되지 않은 무대, 영화, 텔레비전 작업의 요약이다. 어떤 것들은 잘 기록되어 있지만, 나머지는, 어쩔 수 없이, 루머와 소문의 영역으로 남아 있다.

1960년대

1966년 8월에 보위는 당시 무명이던 칼 데이비스가 작곡한 짧은 뮤지컬 영화에 들어갈 가사를 써달라는 부탁을 받았다. 케네스 피트가 데이비드의 데모 테이프와 가사지를 1967년 3월에 제작자 측에 보냈지만, 프로젝트에 관한 더 이상의 소식은 들을 수 없었다. 케네스 피트가 주목한 또 다른 영화는 프랑코 체피렐리 감독의 1968년작 「로미오와 줄리엣」이었다. 보위의 데뷔 앨범 발매 직후 1967년 6월에 피트는 체피렐리 감독에게 영화음악에 대한 데이비드의 아이디어가 담긴 데모 테이프를 보냈다. 체피렐리는 보위의 앨범에 대해서는 축하의 말을 건넸지만, 그에게 사운드트랙을 맡기는 것은 거절했고, 그 자리는 니노 로타에게 돌아갔다.

1967년 5월에 데이비드는 'Playtime'이라는 새로운 ITV 어린이 프로그램을 만들 수 있을지 논의하기 위해서 당시 어소시에이티드 리디퓨전 사에서 어린이 프로그램 책임자를 맡고 있던 루이스 러드를 만났지만 미팅은 성공적이지 못했다. 또 1967년에 데이비드는 「The Touchables」의 데이비드 코퍼필드 배역 오디션을 봤다. 같은 해 6월에는 마이클 암스트롱이라는 젊은 배우가 그에게 연락을 취했다. 그는 자크 오펜바흐의 오페라 음악 《Orpheus In The Underworld》를 의도된 B급으로 각색한 저예산 영화 'A Floral Tale'을 제작하려고 하고 있었고, 데이비드에게 -예언에 따라 자신의 팬들에 의해 온몸이 찢겨 죽게 되는 팝 가수- 오르페우스 역할을 제안했다. 그러나 당시 지금보다 훨씬 힘이 막강했던 영국 영화등급분류위원회가 노골적으로 동성애를 다루고 있다며 각본을 받아주지 않아서 영화는 무산되었다. 보위는 이 영화를 위해 〈Flower Song〉이라는 넘버를

포함한 여러 곡을 쓰고 데모 테이프를 만들었다고 한다. 대신 그는 그해 말에 암스트롱의 단편 영화 「이미지」에 출연하게 된다.

1967년 말에 보위는 「The Champion Flower Grower(꽃 재배 챔피언)」라는 제목의 TV 연극을 쓰려고 했다. 이 연극은 요크셔에 사는 헤이우드 '우디' 케틀웰이라는 한 정원사에 대한 이야기였는데(흥미롭게도 헤이우드는 데이비드 아버지의 세례명이다), 그는 지역의 화훼 전시회에서 우승해서 런던에서 주말을 보내게 된다. 그곳에서 그는 플라워-파워 운동을 하는 히피들을 만나게 되고, 우스운 일들을 겪게 된다. "소에 대해서는 아무것도 모를 법한 몇 안 되는 괴짜들", 우디는 이렇게 표현한다. 데이비드는 우디 역할에는 하이웰 베넷을 염두에 두었고, 자신은 새미 슬랩이라고 불리는 조금 모자란 소년 역할을 맡으려고 했다. 케네스 피트는 BBC의 드라마 책임자였던 시드니 뉴먼에게 각본과 데이비드 보위 앨범을 함께 제출했는데, 각본 팀 소속원으로부터 이런 대답이 돌아왔다. "간단히 말해서, 보위 씨는 연극이란 무엇인지 생각해본 적이 없는 것 같습니다. 극적인 전개도 부족해서 우리는 이 각본을 배제하게 되었습니다. 보위 씨의 앨범에 대해서는 제 비서가 아주 멋진 LP라고 확인해주었습니다만, 원고와 앨범을 돌려드리게 돼서 유감입니다." 피트는 독립 네트워크 방송국 ABC TV에 대본을 보냈지만, 반응은 비슷했다.

1968년 초에 어린이 방송업계에 진입하려는 또 다른 시도가 있었다. 피트가 나름의 최선을 다해, BBC의 이야기 읽어주는 프로그램 「Jackanory」의 프로듀서였던 매릴린 폭스에게 데이비드가 그 프로그램에 음악과 마임을 담당하면 어떻겠냐고 제안한 것이다. 폭스는 그 전해 11월에 도체스터호텔에서 열린 데이비드의 '스테이

지 볼' 공연을 감명 깊게 본 적이 있었다. 그러나 여러 번의 미팅에도 불구하고 제안은 성사되지 못했다. 1968년 3월에 데이비드는 '68 Style'이라는 새로운 ABC 텔레비전 음악 쇼의 잠재적 미래 진행자로 물망에 오른 것으로 보이지만, 이 프로그램은 그가 참여하지 않은 방영되지 못한 파일럿을 끝으로 더 이상 제작되지 않았다.

같은 해에 보위는 영화 「오 왓 어 러브리 워」와 「Alain」의 배역에 도전했으며, 뮤지컬 「헤어」의 런던 공연의 2차 오디션에 진출했다. 노래와 춤에 능한 라이오넬 블레어는 훗날 1968년에 젊은 보위의 어떤 뮤지컬 오디션을 본 일을 회고했다. 가을에는 린지 켐프가 데이비드와 허마이어니 파딩게일에게 스코틀랜드로 와서 자신과 함께 「장화 신은 고양이」의 크리스마스 공연을 만들자고 제안했지만, 슬프게도 그들은 거절했다. 또 1968년에 마이클 암스트롱이 다시 등장해 보위에게 자신의 장편 공포 영화 '다크'에 출연해달라고 제의하기도 했다. 이 영화는 「The Haunted House Of Horror(공포의 귀신 들린 집)」라는 제목으로 개봉했다. 보위에게 제안되던 역할은 줄리언 반스가 맡게 되었고, 데니스 프라이스와 프랭키 아발론도 출연했다. 암스트롱이 마지막으로 보위를 고용하는 일에 실패한 것은, 1969년 3월 한 레뷔 연극에 보위를 캐스팅하려고 했을 때였다. 보위가 케네스 피트에게 썼던 쪽지에 따르면, 그것은 "누구든지 출연하는 사람에게 해만 끼칠 것 같은 구린내가 나는 연극"이었다.

1969년 5월, 데이비드가 머큐리 레코즈와 새 음반 계약을 체결하기 일주일 전에, 그는 킷캣 초코바 TV 광고의 오디션을 봤다. 〈Space Oddity〉가 영국 차트에서 점차 순위가 떨어지고 있을 무렵인 1969년 11월에는 존 슐레진저 감독의 영화 「사랑의 여로」의 오디션을 봤으나, 결국 머리 헤드가 그 배역을 맡게 되었다. 이 영화는 1971년에 개봉해 수많은 상과 노미네이션을 얻었다. 한편 저널리스트이자 영화 제작자인 토니 파머와 보위는 1969년 12월에 만나 「그루피 걸」이라는 영화 제작에 관해 논의했다.

1970년대

1970년 1월, 노스 요크셔의 해러게이트 시어터의 예술 감독으로 있는 브라이언 하워드가 케네스 피트에게 연락을 취했다. 보위를 「The Fair Maid Of Perth(퍼스의

어여쁜 아가씨)」 공연에 참여시키려는 하워드의 제안은 4월 12일 해당 극장에서 두 번의 단독 공연을 낳게 되었으며, 3장의 '하이프'에 언급되어 있다.

1970년 2월 보위는 'Silver Lady'와 'Perspective'의 영화음악 참여 가능성을 살폈지만, 둘 다 실제 제작으로 이어지지는 않았다. 하이프의 라이브 공연이 한창이던 3월에 데이비드는 TV 연출가 존 고리를 만나, ATV의 「Private Lillywhite Is Dead(릴리화이트 이등병은 죽었다)」출연을 타진했다. 이 작품은 영국 아카데미 TV상을 받았지만 데이비드의 배역은 마련되지 않았다. 비슷한 시기에 케네스 피트는 무일푼의 데이비드에게 TV 광고일을 더 많이 마련해달라는 요청을 받았다고 기록한다. 그는 웰스 소세지 광고의 하루짜리 작업에 보위를 알선해주었지만, "텔레비전 광고는 하기 싫어요!"라고 성질내는 데이비드에게 퇴짜를 맞은 것으로 보인다.

1970년 4월 14일, 〈Memory Of A Free Festival〉 싱글 버전을 녹음하던 같은 날에, 데이비드는 프랭크 네스빗 감독의 전원 멜로드라마 「Dulcima」의 오디션을 봤으나 배역을 따내는 데 실패했다. 이 영화는 1971년에 개봉했고, 존 밀스 등이 출연했다. 같은 달의 더 속상한 손실은 토니 파머의 제안이 보류된 것이었다. 그는 그 전해 『옵저버』에 데이비드를 극찬하는 리뷰를 썼고, 《The Man Who Sold The World》 세션과 해든 홀에서의 생활을 좇아가는 플라이-온-더-월 형식의 다큐멘터리를 찍으려 했었다.

1970년부터 케네스 피트는 더 이상 보위와 함께 일하지 않았다. 오디션과 배역을 따내려던 시도도 대부분 중단되었다. 그러나 데이비드가 유명세를 얻음에 따라 청하지 않은 제안들이 들어오기 시작했다. 《Ziggy Stardust》 발매 직후인 1972년 6월에는 전 비틀스 멤버 링고 스타가 자신이 공동 제작하는 영화 「Son Of Dracula」의 주연인 다운 백작 역할을 맡아달라고 제안했다. 보위는 제안을 거절했지만, 이 공포 영화 패러디물은 1974년에 개봉했고, 해리 닐슨이 보위 대신 역할을 맡았다(데이비드의 예전 동창 피터 프램튼도 출연했으며, 영화음악은 보위와 〈Space Oddity〉에서 협업했던 폴 벅매스터가 담당했다).

1972년 말에는 데이비드의 친구인 조지 언더우드와 그와 디자인 일을 함께하는 동료 테리 패스터, 그리고 로저 룬이 지기 스타더스트에 관한 TV 만화영화 시리즈의 콘셉트를 계획했다. 1972년 가을 보위가 미국 투

어를 하고 있던 중에 그들은 디즈니와 해나 바베라 등 대형 애니메이션 제작사에 이 프로젝트를 제안했지만, 곧 폐기되었다.

1973년, 메인맨은 홍보 전략의 일환으로 할리우드 작품들에 데이비드가 참여할 것이라는 여러 루머 중 첫 번째를 유포했다. 미국에서 두 번째 'Ziggy Stardust' 투어를 할 무렵 보위가 지구를 방문한 화성인에 대한 로버트 하인라인의 소설 『낯선 땅 이방인』을 영화화한 작품에서 주연을 맡기로 했다는 소식이 보도되었던 것이다. 사실 이 이야기는 토니 디프리스가 지어낸 것이었는데, 데이비드가 기자회견에서 이를 묵인함으로써 기정사실화되었다.

이 책의 다른 부분에서도 언급했듯 1973년 11월에 데이비드는 《Ziggy Stardust》를 록 뮤지컬로 만들 것이라고 말했다. 이에 대한 그의 설명은 보위와 윌리엄 버로스가 『롤링 스톤』에서 한 유명한 인터뷰에 가장 잘 나와 있다. 동시에, 조지 오웰의 『1984』를 각색하고자 하는 시도, 그리고 보위가 음악을 만들고 프로듀싱한 영화 「Oktobriana: The Movie」에 아만다 리어를 출연시키고자 하는 계획도 제기되고 있었다. 「Oktobriana: The Movie」는 1974년 5월까지도 계속 논의된다. 이 세 가지 프로젝트를 자세히 알고 싶다면 2장의 'DIAMOND DOGS'를 보라.

1974년에 보위의 친구가 되었던 엘리자베스 테일러는 셜리 템플이 아역으로 출연했던 1940년작 「파랑새」를 조지 쿠커 감독이 리메이크한 영화에 자신과 함께 출연하자고 제의했다. 일부 가십 칼럼니스트들은 보위가 실제 그러기로 했다고 11월에 보도했지만 사실 그는 그 대본이 "아주 건조하고 고귀한 프랑스 동화지만, 말하고자 하는 게 없어 보인다"며 그녀의 제안을 단호히 거절했다. 그는 한 인터뷰에서 그것이 "썩은 영화"의 "썩은 배역"이었다고 했는데, 영화가 1976년에 개봉했을 때 많은 비평가도 같은 의견을 표명했다. 그렇지만 보위의 이름이 처음으로 메이저 필름과 관련되어 할리우드 사회에서 오르내렸다는 점에서 이 에피소드는 의미가 컸다. '지구에 떨어진 사나이'가 곧 뒤따라 등장했다.

1974년 말에는 보위가 프랭크 시나트라의 전기 영화에서 주연을 맡을 거라는 소문이 돌았다. 데이비드가 아바 체리를 데리고 시나트라의 공연을 보러 라스베이거스에 갔을 때 그는 백스테이지에 쪽지를 남겼다. 돌아온 답은 시나트라가 사람들을 만나주기에는 너무 바쁘며,

그는 "웬 호모"가 영화에서 자신을 연기하기를 원치 않는다는 것이었다. 수년 후 보위는 프랭크 역할을 맡아달라고 "어리석게도" 제안한 사람이 프랭크의 딸, 낸시 시나트라였음을 밝혔다. "프랭크 시나트라는 정말 싫어했죠. '호모가 날 연기하기를 바라지 않아!' 그는 제가 진지하게 고려될까 봐 완전히 겁에 질려 있었어요. 그는 긴 머리도 싫어했고, 영국인스러운 모든 걸 싫어했어요."

1975년에 데이비드는 《Diamond Dogs》를 영화화할 계획을 세웠다. 각본도 쓰고, 연출도 맡고 심지어 본인이 직접 출연도 하려고 했다. "드디어 내가 그리도 오랫동안 만들고 싶어 했던 영화에 착수할 것이다." 1975년 1월 『미라벨』에 실린 대필된 '보위의 일기'에는 이런 내용이 있었다. "《Diamond Dogs》의 테마를 가지게 될 거고 당장 시작할 것이다!" 어쩌면 보위의 실제 의도와는 상관없이 일기를 쓴 작가가 자신의 희망을 반영한 듯하지만, 일기 속 '데이비드'는 영화에 메인맨의 토니 자네타, 웨인 카운티와 함께 이기 팝, 테렌스 스탬프가 출연할 것이라고 밝혔다.

5년 후 보위는 'Diamond Dogs'가 테스트용 흑백 무성 영상을 찍는 데까지 발전했다고 밝혔다. 그 영상은 뉴욕 피에르호텔에 있는 자신의 스위트룸에서 보위가 직접 찍은 것이었다. "3-4피트 높이의 고층 빌딩을 진흙으로 만들어 테이블 위에 올려놓았어요. 일부는 똑바로 서 있었지만 나머지는 허물어졌죠. 나는 카메라에 마이크로 렌즈를 끼우고, 테이블 사이로 난 길을 줌인했어요." 토니 비스콘티는 그 모형 세트장을 걸어 다니는 보위의 모습을 영상에 입혔다고 회고했다. "나는 'Diamond Dogs' 영화를 너무나도 간절히 만들고 싶었어요." 데이비드가 말했다. "정말 그랬어요. 롤러스케이트에 관한 아이디어도 있었어요. 연료 문제 때문에 더 이상 차를 타지 않는다는 거였죠. 지금 돌아보면 그때 내가 이걸 생각했다는 걸 자랑할 만해요. 캐릭터들은 거대하고 거친, 말하자면 유기적인 느낌의 롤러스케이트를 타고 다니는데, 바퀴가 삐걱거려서 다루기 힘들죠. 그리고 아주 펑키하게 생긴 사이보그들이 돌아다녀요." 보위는 이 코멘트들을 1980년에 남겼는데, 'Diamond Dogs' 영상에 새롭게 음악을 입혀서 배포할 생각이라고 말했지만 실현되지는 않았다. 그러나 데이비드는 이 후로도 몇 년 동안 영화를 염두에 두고 있었고, 가끔 인터뷰에서 언급했다. 일례로 그는 테스트 영상에 나온 비행접시 같은 《Earthling》의 앨범 재킷 아트워크에 사용

되었다고 이야기했다. 그리고 동시에 그는 존 레넌이 촬영 과정 일부에 같이 있었음을 기억해냈다. "카메라가 때때로 배경에 있는 그를 잡죠. 그는 앉아서 기타를 잡고 당시 히트곡들을 불러요. 그러다가 이래요. '젠장, 도대체 뭐 하는 거야, 보위? 너무 부정적이야. 네 것들 전부, 이 'Diamond Dogs' 돌연변이 헛소리 전부!'"

보위가 직접 그린 'Diamond Dogs' 영화의 장면 스케치와 스토리보드는, 남아 있는 아트워크와 영상들로 만든 복합 비디오와 함께 V&A 뮤지엄의 'David Bowie is'에 전시되었다. 이 자료들을 통해 시린다 폭스가 '마하'라는 캐릭터를 연기할 것이었다는 사실이 드러났다. 데이비드 자신은 '하피'라는 캐릭터를 연기할 예정이었고 '차지' 역할로는 린지 켐프를 상정하고 있었다. 헝거 시티의 황량한 미래 마천루들에 둘러싸인 "'Diamond Dogs'는 세계 의회 건물에 들어선다. 그 건물의 1층은 도박장(희생자들의 싸움은 나중에 설명), 식량(밀케인) 배급소, 포르노와 핍 숍(peep shop) 등으로 대중에게 개방되어 있다. 여기서 핼러윈 잭, 매기 더 라이언, 그들의 아들 그리고 12명의 가까운 친구들이 폭동을 일으킨다." 스토리보드 중 일부는 전시에 딸린 풍성한 V&A 출판물에 포함되었다.

V&A에는 덜 상세하기는 했지만 《Young Americans》를 소재로 한 1975년 영화에 대한 노트도 전시되었다. 놀랍게도 이 영화에는 톰 소령 캐릭터가 다시 등장할 예정이었다. 영화의 개요는 1970년대의 음모론 스릴러 같은 느낌이 난다. 오프닝 시퀀스에서 톰 소령은 런던에서 비행기를 타고 "뉴욕으로 날아가, 보슬비가 내리는 가운데 순찰 트럭을 타고 바로 본부로 간다." 거기서 그는 "작업복으로 갈아입도록" 요구받고, "모두 유니폼을 입은 사령관과 세 명의 우주비행사를 만난다." 만남 후에 "톰은 마을의 가난한 지역으로 향한다." 이야기가 어떻게 진행될지, 또는 《Young Americans》의 음악이 어떻게 활용될지는 추측에 맡겨져 있다.

1975년에 데이비드는 「지구에 떨어진 사나이」의 뒤를 이어 영화의 각본을 쓰고 연출하는 작업을 해나갈 것이라고 발표했다. 그리고 8월에 『NME』에서 이렇게 말했다. "지난해에 아홉 개의 시나리오를 썼습니다. … 나와 이기 팝과 조안 스탠턴을 위해 쓴 작품을 할 것 같아요. 아직 제목도 없는 상태고, 이야기에 집중하고 싶지는 않아요. 그러나 어쨌든 아주 폭력적이고 절망적인 내용입니다. 행복한 영화는 아니죠." 1975년 말에 보위

는 「독수리 착륙하다」라는 영화에서 오베스트 막스 래들 역할의 스크린 테스트를 받았는데, 그 배역은 결국 로버트 듀발이 가져갔다. 'Station To Station' 투어와 스케줄이 부딪혀 배역을 잃은 것인지 아니면 단순히 그저 제의를 받지 못한 것인지는 분명하지 않다. 하지만 다음 해에 한 인터뷰에서 그는 그 역할에 관한 실망감을 암시했다. "양심적인 나치라니, 차라리 그가 완전히 파시스트여서 죽을 때도 '하일 히틀러'를 외치는 게 나았을 겁니다!"

신 화이트 듀크 시절의 잊힌 아까운 사례 중 하나는 1976년의 일로, 켄 러셀이 '보위'를 감독할 것이라는 발표가 난 것이었다. 이 세 시간 반짜리 전기 영화는 윌리엄 버로스가 각본을 쓰고 데이비드가 본인을 연기할 예정이었다. "대본은 의미 없어요." 그는 『선데이 타임스』에서 이렇게 말했다. "하지만 옷들은 멋지죠." 이 이야기가 허풍이었는지는 불확실하지만, 확실히 성사되지는 않았다. 윌리엄 버로스의 이름은 1970년대 말에 다시 등장한다. 데니스 호퍼가 연출을 맡은 버로스의 반쯤 자전적인 소설 『Junkie(마약 중독자)』의 각색 영화에 1순위로 출연할 스타가 데이비드 보위라는 소문이 난 것이다. 그러나 이번에도 작업은 성사되지 못했다.

보위가 잉마르 베리만의 1977년 영화 「베를린의 밤」의 배역을 제안받았다는 소문이 있었다. 한편 1977년 말에는 1978년 빈에서 촬영하기로 예정된 독일의 표현주의 화가 에곤 실레의 전기 영화 'Wally'에 출연할 것이라고 보도되기도 했다. 보위 자신도 출연이 사실임을 확인했지만, 영화는 제작되지 않았다. 1978년에는 보위가 독일 영화 '서푼짜리 오페라'에 출연할 것이라는 말도 돌았지만, 역시 불발되었다.

1980년대

BBC 텔레비전 센터에서 「바알」을 촬영 중이던 1981년 여름, 데이비드는 드루어리 레인의 시어터 로열에서 그해 9월에 4일간 열릴 자선행사에서 한 곡을 공연해달라는 초청을 받았다. 'The Secret Policeman's Other Ball(비밀경찰의 또 다른 무도회)'이라는 국제 앰네스티의 유명 자선공연 시리즈의 최신 기획이었다. 다른 출연자들 중 뮤지션으로는 스팅, 밥 겔도프, 에릭 클랩튼, 제프 벡 등이 있었고, 코미디언 명사들로는 로완 앳킨슨, 앨런 베넷, 존 버드, 존 포춘, 그리고 몬티 파이튼 그

룹의 여러 멤버가 있었다. 여러 해가 지난 후, 이 공연의 프로듀서이자 공동 제작자였던 마틴 루이스는 파이튼의 촌극 중 하나에 단역을 맡게 해주는 것을 조건으로 파이튼의 오랜 팬인 보위의 출연을 설득하는 데 성공했었다고 밝혔다. 그러나 루이스에 따르면 록 음악을 애호하지 않는 것으로 유명했던 파이튼의 존 클리즈가 거만하게 굴며 이렇게 대응했을 때, 계획은 좌초되었다. "그는 팝 가수야. 그를 촌극에 넣어주지 않을 거야. 밴조를 가져와서 노래를 부를 거면 와도 된다고 전해." 결국 보위의 출연은 무산되었다.

1982년에는 데이비드가 방영이 금지되었던 데니스 포터의 TV 연극 「Brimstone And Treacle」을 리처드 론크레인이 리메이크한 영화 「이중 침입」에 사악한 마틴 테일러 역으로 출연할 것을 제의받았지만 거절했다는 사실이 알려졌다. 그 배역은 스팅에게 갔다. 1983년에 보위는 당시 피터 데이비슨이 닥터로 출연하던 「닥터 후」의 복면을 쓴 악당 샤라즈 젝 역할 섭외 희망 목록 최상단에 있었다. 프로그램의 감독인 그레임 하퍼는 훗날 "보위가 마임을 연구했고 자신의 커리어 초반에 꽤 광범위하게 사용했으며, 젝이 갖춰야 할 자신만의 우아함을 갖추고 있어서" 데이비드를 캐스팅하고 싶다고 말했다는 사실이 알려졌다. 그러나 제작 날짜가 보위의 'Serious Moonlight'의 투어 날짜와 충돌했고, 정식 제의는 이뤄지지 않았던 것 같다. 그 배역은 대신 수석 발레리노 크리스토퍼 게이블에게 돌아갔다.

1984년에는 보위가 'The French Orpheus'와 'Benja The King'이라는 작품에 출연할 것이며, '피리 부는 사나이'에 관한 미국 TV 제작물에서 주인공을 맡을 것이라는 소문이 돌았다. 같은 해에는 윌리엄 해리슨의 소설 『Burton And Speke(버튼과 스페크)』의 각색 영화와 관련해 보위의 이름이 몇 차례 언급되었다. 이 영화는 결국 1989년에 「마운틴 오브 더 문」이라는 이름으로 개봉했고 이아인 글렌이 출연했다.

1984년에 유명 연극 감독 로버트 윌슨은 로스앤젤레스 올림픽이 개최되는 기간에 'The Civil Wars'라고 이름 붙여진 열두 시간짜리 화려한 공연을 무대에 올릴 것을 기획했다. 윌슨은 수년 후에 데이비드 보위가 주연을 맡을 예정이었지만 재정적인 문제로 공연이 취소되었다고 주장했다. 보위는 1990년대에 잘츠부르크 축제에서 《1.Outside》를 연극으로 만들어 공연하려고 잠깐 생각했는데, 이때 윌슨과 다시 조우하게 된다.

한편 보위는 리처드 버튼과 존 허트가 출연한 로저 디킨스의 영화 「1984」에 들어갈 사운드트랙과 관련해 연락을 받았다. "아니요. 난 안 할 겁니다." 보위가 『NME』에 이렇게 말했다. "내가 그걸 한다는 말이 있는 것 같지만, 시간이 없어요. 그 영화를 조금 보긴 했는데 아주 멋진 영화더군요." 결국 영화음악은 유리스믹스와 함께 「바알」의 작곡가이기도 했던 도미닉 멀다우니가 맡았다.

비슷한 시기에 영화감독 데릭 저먼은 보위에게 'Neutron'이라는 영화의 출연을 제안했으나 작품은 보류되었다. 저먼은 훗날 보위가 발을 뺀 이유가, 그가 자신을 엘리자베스 1세 시대의 마술사 존 디 박사의 신봉자로 오해해서였다고 주장했다. 존 디의 마술 체계는 알레이스터 크롤리의 '황금새벽당'의 교리 일부를 형성했는데, 저먼의 초기 영화 「주빌리」에 디의 캐릭터가 등장한다. 보위는 자신의 1970년대 강박증을 떠올리며, 저먼의 집에 보관된 존 디 관련 물품에 두려움을 느꼈을지도 모른다. 하지만 저먼 외에 이 흥미진진한 일화를 사실이라고 확인해준 사람은 아무도 없다.

1985년 제임스 본드 영화 「007 뷰 투어 킬」의 초기 홍보에는 사이코패스 악당 맥스 조린으로 보위가 출연할 거라는 발표가 포함되었다. 프로듀서 앨버트 브로콜리의 대변인은 공식적으로, "데이비드는 완벽한 악당이 될 것이다. 우리는 그의 신체적인 특이사항-양쪽 눈동자 색이 다르고 크기도 다른 것-을 활용하려고 계획 중이다"라고 말했다. 그러나 1984년 9월에 보위는 그러한 이야기를 묵살했다. "전혀 그럴 생각 없어요. 그런 제안을 받은 것은 사실입니다. … 배우에게는 흥미로운 작업일지도 모르겠지만 록 음악을 하는 사람으로서는 광대놀이에 가깝다고 생각해요. 그리고 나는 내 대역 배우가 산에서 굴러떨어지는 것만 보며 다섯 달을 보내고 싶지 않아요." 이어 스팅도 출연을 거절해서, 결국 크리스토퍼 월켄이 그 역할을 맡았다. 보위는 오랜 시간이 지난 뒤에 이렇게 말했다. "각본은 그야말로 끔찍했습니다. 그리고 그렇게 수준 낮고 그렇게 수고로운 일에 그렇게까지 긴 시간을 투자할 이유가 없었어요. 나는 그들에게 이렇게 말했습니다. 그런데 이전에는 아무도 007 시리즈의 주요 배역을 거절한 적이 없었나 봐요. 전혀 잘 풀리지 않았습니다. 그들은 아주 기분 나빠했죠."

2000년에 보위는 이렇게 밝혔다. "거절하고 나서 후회했던 유일한 할리우드 영화는 리들리 스콧이 내가 맡

았으면 정말 좋겠다고 말한 작품입니다. 그는 내가 그 역할을 맡지 않으면 영화를 아예 안 만들겠다고까지 말했어요. 하지만 불행히도 나는 그때 투어 중이어서 도저히 불가능했죠. 그는 정말로 그 영화를 안 만들었어요. 그러니 적어도 내 자신을 너무 자책하면서 후회할 필요는 없게 됐죠."

1980년대 중반에, 전설적인 가수 조니 레이는, 데이비드 보위가 자신의 정부였던 도로시 킬갈렌에 관한 할리우드 전기 영화에서 레이 자신을 연기하기로 했다고 두어 개의 인터뷰에서 말했다. 칼럼니스트이자 사교계의 명사였던 킬갈렌 역으로는 셜리 맥레인이 캐스팅되었다. 이 영화는 실제로 제작되지는 않았다.

보위는 폴 서룩스의 소설을 영화화한 1986년작 「모스키토 코스트」에는 전혀 참여하지 않았다. 그러나 폴 서룩스의 아들이자 유명 다큐멘터리 감독인 루이스 서룩스가 후일 밝힌 바에 따르면, 그 영화가 제작에 들어가기 전인 그의 10대 시절에, 보위가 그 영화의 판권을 샀었다고 한다. 루이스 서룩스는 2005년에 이렇게 말했다. "저는 보위에게 푹 빠져 있었고, 학교에 있는 모든 이들도 마찬가지였어요. 그래서 걔네한테 가서 말했죠. 전 그 사실이 학교에서 저를 가장 인기 많은 사람으로 만들어줄 거라 생각했는데 오히려 인기가 없어졌어요."

1989년 6월에 나온 보도에 따르면 보위는 10대 로맨틱 영화 「18세의 불장난」의 음악 감독을 맡기로 했다고 한다. 카일리 미노그는 이 영화에서 처음으로 자신의 성적 매력을 과시하는 연기를 하기 시작했다. 그러나 그해 말에 보위는 참여를 철회했다.

1990년대-2010년대

데이비드 보위가 「닥터 후」에 악당으로 출연할 것이라는 말은 1993년에 또 등장한다. 당시 BBC는 「닥터 후」의 일회성 기념 특별판 'The Dark Dimension'을 기획하는 중이었다. 1993년 6월 9일자 BBC 내부 메모에는 "데이비드 보위에게 연락을 넣어봤고, 그는 닥터의 적인 혹스퍼 역할을 몹시 하고 싶어함"이라고 기록되어 있다. 대본은 다음 날 뉴욕으로 발송되었지만 곧 프로젝트는 무너졌고 'The Dark Dimension'은 실제로 제작되지 않았다. 1990년대 하반기에 데이비드는 거의 쉴 새 없는 투어와 녹음 작업에 전념했기 때문에 루머가 만들어질 여지도 평소보다 적었다. 그러나 1999년에 일

각에서는 「스타워즈: 에피소드 1-보이지 않는 위험」에 그가 크레딧에는 기록되지 않았지만 출연을 했다는 소문이 돌았다.

한편 1990년대 말부터 보위가 《Ziggy Stardust》 앨범의 캐릭터와 노래, 콘셉트를 기초로 한 앨범, 무대 공연, 웹사이트, 영화 등 다양한 미디어를 활용한 이벤트를 계획 중이라는 보도가 나오기 시작했다. 심지어 데이비드는 그의 음악을 토드 헤인즈 감독의 1998년작 「벨벳 골드마인」에 제공하지 않은 이유가 2002년 지기 스타더스트의 30주년에 맞추어 자신의 프로젝트를 준비하는 중이기 때문임을 암시한 적도 있었다. 하니프 쿠레이시는 후일 각본을 함께 작업하자는 제안을 받았었다고 말했다. 그러나 보위가 《'hours...'》, 《Toy》, 《Heathen》과 같은 새로운 시도들에 집중하는 바람에 결국 이 아이디어는 보류되었다. "60살 먹은 지기 스타더스트보다 더 추한 게 있겠어요? 없을걸요!" 2002년 『롤링 스톤』에 관련 내용을 질문하자 데이비드는 웃으며 말했다. "우리는 실제로 몇 년 전에 영화를 만들어보려고 한 적이 있었어요. 그러나 그때마다… 뭐랄까, 모든 사람이 지기가 누구이고 무엇을 상징하는지에 관해 저마다의 생각을 가지고 있더군요. 그것을 어느 하나로 한정하는 것은 지기에게 거의 부당하기까지 한 일이 되겠죠. 점점 더 이런 생각이 들어요. 그를 현실의 무언가로 만드는 것보다 하나의 관념으로 남겨두는 편이 낫지 않을까? 어떤 현실이 되면 그게 사람들이 스스로를 위해 열어둔 여지를 닫아버릴지도 모른다고 생각했어요. 그 여지는, 바라건대 내가 여는 것을 도왔던 것이죠. 또 내가 사람들 각자의 상상력이 풍성해지도록 했던 거고요. 나는 진부한 영화 대본에 맞추어 연기하는 빨간 가발을 쓴 어느 괴짜가 그 모든 걸 방해하도록 두고 싶지 않았어요. 관념일 때, 지기는 더 잘 작동합니다."

2000년 9월에 BBC는 보위가 「닥터 후」 출연을 다시 한번 고사했다고 발표했다. 이번에는 'Death Comes To Time'이라는 오디오 웹캐스트 에피소드였다. 2001년 2월에 신문들은 보위가 케이트 윈슬렛의 꿈의 프로젝트 'Thérèse Raquin(테레즈 라캥)'에 재정적 도움을 줄 것이라고 일제히 보도했다. 그러나 이 영화는 2002년에 제작이 중단되었다. 2001년 여름, 데이비드가 새로운 전기 영화에서 프랭크 시나트라 역할로 출연할 것을 제의받았다는 소문이 있었다. 그러나 그는 즉각 소문을 부인했다. 비슷한 시기에 데이비드가 이탈리아 TV

미니 시리즈에서 드라큘라 백작을 맡기로 했다는 말이 퍼졌다. 보위에게 정말 그 배역이 들어왔는지는 불분명하지만, 그 역할은 결국 패트릭 버긴이 연기했다.

2003년에 언론은 주드 로가 곧 개봉할 전기 영화에서 보위 역을 맡기로 했다고 떠들어댔고, 2005년에는 마돈나의 책 『The English Roses(영국 장미)』의 애니메이션에 보위가 목소리 출연을 할 것이라는 루머가 있었다. 그러나 둘 다 전혀 근거 없는 것으로 확인되었다. 2005년 4월에는 대런 아로노프스키 감독이 보위에게 그의 영화 「천년을 흐르는 사랑」에 곡을 써달라고 요청했다는 소식이 보도되었다. 실제로 이뤄진 것은 없었다. 그러나 그다음 해 11월에 있었던 영화의 뉴욕 시사회에 데이비드와 이만이 참석했을 때, 아로노프스키 감독은 내러티브의 우주 시대 요소와 주인공 톰이 부분적으로 〈Space Oddity〉의 영향을 받은 것이며, 보위가 영화를 위해 "세 번째 톰 노래"를 만들도록 설득하고 싶었으나 실패했다고 말했다.

2005년에는 데이비드가 만화 『왓치맨』을 기반으로 록 오페라를 작업 중이라는 근거 없는 이야기가 돌았다. 2006년에는 「Diamond Dead」라는 공포 패러디 영화에 조니 뎁과 함께 출연할 것이라는 추측도 있었다. 조지 로메로 감독이 연출하는 이 영화는 죽은 록 밴드가 무덤에서 돌아오는 내용이 될 것이었다. 2006년에는 보위가 브루스 리의 삶에 대한 브로드웨이 뮤지컬에 들어갈 노래들을 쓸 것이며 연출은 「반지의 제왕」의 뮤지컬을 만든 매튜 워처스가 맡기로 했다는 이야기가 여러 가십 기사로 실렸다. "보위가 워처스와 토론토에서 이야기를 나누는 모습이 포착되었다." 『버라이어티』가 보도했다. 그러나 진위 여부에 대해 알려진 바는 전혀 없다.

코미디 듀오인 저메인 클레멘트와 브렛 맥켄지는 그들의 영웅이 「플라이트 오브 더 콘코즈」의 2007년 보위를 주제로 한 에피소드에 본인 역할로 나오는 것에 동의할지도 모른다는 희망을 갖고 조심스럽게 제안을 넣었지만 거절당했다. 아마도 바로 직전인 2007년 5월 「엑스트라」에서 이미 자신을 조롱하는 연기를 했기 때문인 것으로 보인다. 2007년 5월에 보위가 아이슬란드인 영화감독 구스 올라프슨이 연출한 'Cornelius Fly'라는 영화에 로저 무어의 상대역으로 출연하기로 했다는 보도가 나왔다. 데이비드는 보위넷에 "완전히 헛소리다. 들어본 적도 없다"라고 올려 빠르게 소문을 잠재웠다. 2007년 말에 그의 이름은 BBC TV 프로그램으로 부활해 큰 성공을 거둔 「닥터 후」와 또다시 헛되게 엮인다. 이번에는 꾸준한 상상력을 발휘해온 영국의 타블로이드지 『선』이 보위가 달렉을 만든 데브로스를 연기하기로 했다고 주장했다가 말을 바꾸어, 사실은 그가 "추리소설 작가 아가사 크리스티를 납치하는 외계인" 역할을 맡기로 했다고 보도했다. 데브로스와 크리스티는 실제로 「닥터 후」의 2008년 시즌에 출연했지만, 그들이 출연하기 한참 전에 보위는 자신의 출연에 관한 루머를 모두 부정하며 "완전 헛소리"라고 했다. 단념하지 않은 『선』은 2008년 5월, 이번에는 보위가 「지구에 떨어진 사나이」에 영감을 받은 발레 작품을 만들기 위해 덴마크 안무가 피터 샤우푸스와 협업하는 중이라고 보도했다. 급기야 샤우푸스가 등장해 음악을 써도 좋다는 보위의 허락을 얻었다고 주장하기에 이르자, 데이비드는 이 이야기에 대해 "대응할 아무런 가치가 없다. 난 피터 샤우푸스가 누군지도 모른다"고 설명함으로써 상황을 명확히 했다. 며칠 후, 샤우푸스는 그 제작을 취소하기로 했다고 발표했으나 아무도 관심을 가지지 않았다.

2011년 4월에는 더 심한 타블로이드식 뜬소문이 고개를 들었다. 『선』이 데이비드가 믹 재거와 함께 코미디 영화를 만들 계획을 세우고 있는데, 1960년대를 배경으로 한 한 쌍의 록 매니저들이 소동을 피우는 내용이라는 것이었다. 데이비드는 "헛소리"라는 반응을 보였다(그 기사는 실제로 잠깐 방영된 TV 시리즈 「Vinyl」을 잘못 보도한 것일 가능성이 있다. 이 시리즈물은 믹 재거가 공동 제작했고 1970년대를 배경으로 한다). 2011년 말에는 또 다른 무허가 공연이 헛물을 켜게 됐는데, 'Heroes: The Musical'의 프로듀서들이 데이비드 보위가 그들의 다가오는 런던 공연물에서 음악을 사용하는 것을 허용해주었다고 주장하다가 철회한 것이었다. 그는 허가한 적이 없었고, 프로젝트는 증발했다.

2013년에는 1970년대 말 이기 팝과 함께한 보위의 베를린 시기를 다룬 전기 영화인 'Lust For Life'가 사전 제작에 들어갔다는 발표가 있었으나 더 이상의 소식은 없었다. 그해 말에 데이비드가 NBC의 「한니발」 시리즈에 출연해달라는 요청을 받았다는 루머가 돌았다. 각본가 브라이언 풀러는 보위를 정말 출연시키고 싶었지만 그렇게 되지 않았다고 몇 년 후에 확인해주었다. 2013년 8월에 로버트 레드포드 감독이 'Starman'이라는 제목의 보위 전기 영화를 만들 예정이며 제시카 차스테인이 보위 역할을 맡기로 했다는 놀라운 뉴스가 등장했다.

"'Starman'은 80년대부터 작업 중이었습니다." 레드포드가 이렇게 말했다고 한다. "그러나 각본이 마음에 들게 나오지 않았죠." 아마도 각본이 여전히 마음에 들지 않는가 보다.

이 소년, 그의 세상은 플래시와 필름으로 만들어졌네…
(*〈Maid Of Bond Street〉의 가사를 변형한 것—옮긴이 주)

데이비드의 아들 덩컨 존스는 누려 마땅한 전 세계적 성공을 거두었다. 따라서 그의 영화 경력에 대해 언급하는 것은 완전히 적절한 일일 것 같다. 그는 오하이오주 우스터대학에서 1995년에 철학 학위를 받았다. 덩컨은 학업을 계속할지 고민하다가 테네시주 밴더빌트대학의 박사 과정을 그만두고 런던필름스쿨에 진학한다. 덩컨은 2002년에 30분짜리 SF 영화 「휘슬」로 영화감독으로 데뷔했다. 4년 후에 그는 두 레즈비언이 몸싸움을 벌이는 프렌치 커넥션 사의 광고 영상으로 감독으로서 주목을 받는다. 눈길을 사로잡는 동시에 논쟁적인 작품이었다. 그러나 진짜 전환점은 2009년에 개봉한 그의 첫 장편 영화 「더 문」이었다.

이 영화에는 샘 록웰이 달 기지에서 일하는 사람으로, 케빈 스페이시가 그의 로봇 친구의 목소리로 등장한다. 「더 문」은 「2001 스페이스 오디세이」, 「솔라리스」, 「싸일런트 러닝」 등의 존재론적 SF 고전의 전통을 이어가는, 미래적인 스릴러였다. 2008년에 셰퍼튼 스튜디오에서 촬영된 이 영화는 상대적으로 작은 규모의 독립 예산으로 제작되었다. 2009년 1월 선댄스영화제에서 열린 시사회에 참석한 보위는 영화가 매우 마음에 들었다고 밝혔으며, 비평가들도 호평했다. "아주 훌륭한 영화입니다." 데이비드가 보위넷에서 말했다. "첫 장편이라는 게 믿기지 않을 정도예요. 너무 기쁘고 몹시 자랑스럽습니다." 「더 문」을 홍보하면서 덩컨은 자신이 SF 장르를 좋아하게 된 것에 관한 아버지의 역할을 기꺼이 인정했다. "SF에 관해 아버지가 정말 많이 하셨던 것 중 하나는 제 유년시절에 여러 영화를 보여준 것이었습니다. 아버지는 제가 문학이나 고전적인 공상과학 작품들에 관심을 갖게 해주셨어요." 덩컨이 인터뷰에서 말했다. "SF는 제가 늘 사랑해오던 분야였습니다. 여덟 살이나 아홉 살쯤 되었을 때 이미 스탠리 큐브릭의 영화 대부분을 봤을 정도죠. 아버지는 옆에 앉아 제가 너무 겁먹지 않게 해주셨고요. SF에 대한 제 관심은, 실제로

는 아버지의 작업이 아니라 아버지가 아버지로서 한 일에서 온 것이라고 생각합니다."

또 덩컨은 영화 제작에 대한 자신의 관심이, 부분적으로 자신의 유명한 아버지와는 차별화되는 창작적 분출구를 찾으려는 의지에서 비롯된 것이라고 밝혔다. "가엾은 아버지는 제가 정말 많은 악기를 배우게 하려고 하셨어요. 피아노로 시작해서 색소폰을 시도하시더니 기타와 드럼으로 넘어갔죠. 아버지는 생각나는 모든 걸 시도했지만 제가 그저 받아들이지를 않았어요. 저는 악기를 가지고 하고 싶은 게 없었어요. 지금은 좀 후회되네요. 연주할 줄 아는 악기가 있었으면 하거든요." 어릴 때 그는 아버지의 콘서트 동안 백스테이지를 드나드는 것을 그다지 좋아하지 않았다. "다른 아이들이 아버지의 일터에 가는 거랑 다를 게 없었어요. 아버지가 하는 일이 무엇이든지 말이고요. 우리는 그냥 콘서트가 끝나서 집에 가기만을 기다렸어요." 데이비드의 홈 무비에 대한 애호는 좀 더 덩컨의 취향에 맞았다. "우리는 오래된 8밀리 원스톱 카메라를 갖고 있었고 짧은 영화들을 같이 만들곤 했어요. 아주 재미있었어요." 우리가 자주 하는 부자간의 놀이가 같은 거였죠. 스톱 프레임 영화를 만드는 것은 덩컨의 백스테이지 여흥거리가 되었다. "아버지는, 아주 친절한 방식으로, 영화 만들기의 기초를 가르쳐주셨어요. 스토리보드를 어떻게 만들고, 각본을 어떻게 쓰는지, 조명은 어떻게 다루는지 같은 것 말이에요. 필름 접합기로 영사기에서 필름을 자르고 붙이는 법도 아버지한테 배웠어요. 그때 저는 제 스토리보드와 각본들로 가득 채운 커다란 파란색 박스를 갖고 있었어요. 저는 작은 세트를 만들고 백스테이지에 「스타워즈」와 스머프 장난감들을 세워두곤 했어요. 아버지가 무대에 있는 동안 저는 작은 영화들을 만드는 거죠."

보위가 영화에서 주요 배역들을 맡기 시작할 때쯤인 1980년대에 덩컨은 스튜디오를 방문할 수 있을 만큼 자라 있었다. "그건 마치 디즈니랜드에 가는 것 같았어요." 그가 회상했다. "저는 어떻게 그 놀라운 세트장이 만들어지는지, 분장을 어떻게 하는지를 봤어요. 「악마의 키스」에서 아버지가 노인이 될 때까지 나이를 먹는 장면이 있었는데 아버지가 제게 엄청 겁을 줬던 기억이 나네요. 「라비린스」를 찍을 때도 아버지와 시간을 보냈어요. 「철부지들의 꿈」의 50년대 소호 거리를 재현한 세트장도 기억이 나고요. 그 모든 것들이 제게 큰 인상을 남겼습니다."

「더 문」은 비평적인 찬사를 얻어냈을 뿐 아니라 수많은 상도 받게 되었다. 에든버러영화제에서 마이클 포웰상(최우수 영국 장편영화상)을 수상했고, 영국독립영화상에서는 최우수 작품상과 최우수 감독상을 수상했다. 런던영화비평가협회 시상식에서 신인 영국 영화 제작자 훈장, 커머드상에서 감독상, 휴고상에서 최우수 드라마상을 받았다. 무엇보다 영예로운 것은 영국 아카데미영화제에서 수상한 '최우수 영국 감독 데뷔상'이었다. "와! 정말 감사합니다!" 2010년 2월 21일, 영국 아카데미 시상식의 관객들 앞에서 덩컨은 감정이 북받치는 목소리로 말했다. "이게 제게 얼마나 의미가 큰지 실감하지 못하고 있었어요. 제 인생에서 무엇을 하고 싶어 하는지 깨닫는 데 아주 오랜 시간이 걸렸어요. 마침내 제가 뭘 좋아하는지 찾은 것 같아요. 그리고 이 자리에 오게 해주신 모든 분께 감사드리고 싶어요."

덩컨의 두 번째 장편 영화인 「소스 코드」는 시공간을 비트는 내용의 스릴러였는데 역시 평단의 환영을 얻어냈다. 2016년에 개봉한 그의 세 번째 작품 「워크래프트: 전쟁의 서막」은 게임을 각색한 것이었고 많은 예산을 들인 영화였다. 비평가들의 반응은 덜 좋았지만, 박스오피스에서의 성적은 준수했다. 게다가 블록버스터 영화 제작을 경험해보는 것은 할리우드 감독으로서는 잃을 게 없는 일이었다. "장기적인 목표가 있습니다." 덩컨은 2011년에 밝혔다. "코엔 형제나 타란티노가 하는 것과 같은 방식으로 일할 수 있는 지점에 도달하는 거예요. 자기 작품을 쓰고, 그걸 제대로 실현할 수 있는 정도의 예산을 딸 수 있는 사람들 말이에요. 그런 경지에 도달하고 싶어요." 덩컨은 다음 작품인 SF 스릴러 영화 「뮤트」를 「더 문」의 "정신적인 속편"으로 묘사했다. "공상과학 도시물이죠." (*「뮤트」는 2018년 2월 넷플릭스를 통해 공개되었다―옮긴이 주) 2016년, 베를린에서의 첫 촬영을 준비하면서 그는 설명했다. "그러니 「블레이드 러너」의 영향을 분명히 받았어요." 아버지에게 경의를 표하며, 덩컨 존스는 이렇게 말했다. "아버지는 제가 홀로 설 수 있도록 시간과 지원을, 제가 하는 일을 할 수 있도록 자신감을 주셨습니다."

창작에 대한 갈증으로 두 가지 이상의 표현수단에 손을 대는 이가 대부분 그렇듯이, 데이비드 보위도 록 가수에 이어 화가가 되려고 배짱을 부린 탓에 주변의 비웃음을 감수해야 했다. 하지만 그가 평론가의 본능적인 분류 행위를 쓸데없이 신경 쓰는 일은 단 한 번도 없었던 것 같다. 1996년에 그는 이렇게 말했다. "난 그림을 그리고 싶거나, 설치미술을 하거나, 의상 디자인을 하고 싶으면 무조건 할 거예요. 무언가에 대해 쓰고 싶으면, 그것을 쓸 겁니다."

보위가 미술 세계에 보인 뜨거운 관심은 일찍이 1969년에 나온 그의 노랫말에 스며 있었다. 바로 〈Un-washed And Somewhat Slightly Dazed〉에서 그는 프랑스 화가 조르주 브라크를 언급했고, 그즈음 그가 골동품과 회화에 보인 애정도 나타나기 시작했다. 보위는 〈Space Oddity〉에서 나온 초기 로열티의 상당 금액으로 예술품을 구매해 해든 홀에 보관했다. 이 모습을 토니 비스콘티와 케네스 피트도 목격했다. 해를 거듭하면서 보위의 개인 컬렉션은 페테르 루벤스, 프랑크 아우어바흐, 길버트 앤드 조지, 데이비드 봄버그, 바스키아, 뒤샹, 데미언 허스트, 틴토레토 등의 작품을 아우를 정도로 커졌다. 그러나 일부에서는 그의 컬렉션 범위를 심하게 과장해서 인식했다. 2003년 3월에 보위는 말했다. "지난주에 어떤 잡지에서 나의 '초현실주의와 라파엘 전파(前派)' 관련 컬렉션과 관련해 인터뷰를 해달라고 하더라고요. 당황스러웠죠. 확실히 달리나 번존스가 남긴 멋진 작품 중 상당수는 쉽게 확보할 수 있어요. 그런데 내 컬렉션에는 없고… 그렇죠. (너무 자주 언급된) 틴토레토랑 작은 루벤스 작품 갖고 있지만… 내가 갖고 있는 건 대부분 20세기 영국 작품이고, 엄청난 대가의 작품은 없어요. 호크니나 프로이트나 그런 쪽에 관심을 가진 게 아니라, 특정 시기에 중요하고 흥미로운 출발점으로 보이거나 특정 주기의 분위기를 대표하는 쪽에 관심을 가졌죠. 그러다 보니 유명한 작품이 별로 없어서 내 컬렉션을 많이들 지루해하는 것 같아요. 그래도 난 내 컬렉션이 맘에 들어요." 보위는 자신의 컬렉션에

있던 작품을 가끔 임대로 내놓기도 했다. 2006년에 윌리엄 니컬슨의 회화 작품 〈Andalucian Homestead(안달루시아 농가)〉를 뉴욕의 폴 카스민 갤러리에서 열린 전시회에 임대했고, 2010년에 콘월 출신의 풍경화가 피터 래니언의 회화 작품 세 점을 테이트 갤러리 세인트아이브스에서 열린 그의 회고전에 기증하기도 했다. 보위의 사망 후 그의 가족은 그의 컬렉션 중 상당수를 팔기로 했다. 그래서 2016년 7월에 소더비는 그해 11월에 회화 267점과 조각 및 가구 120점을 경매하겠다고 공지했다.

보위가 예술에 보인 흥미는 일찍이 1972년부터 세간에 인식되었다. 지기 스타더스트의 첫 투어가 큰 반향을 일으키던 그해 3월, 데이비드는 네덜란드 예술가 얀 크레머를 다룬 영화의 사운드트랙 작업과 관련 인터뷰를 해달라는 제안을 받았지만 거절했다. 그리고 1975년 로스앤젤레스에서 본격적으로 그림을 그리기 시작했고, 그로부터 2년 후 베를린에서 관련 활동의 첫 번째 전성기를 누렸다. 보위는 그림을 하나의 자극이자 도전으로 받아들였다. 1983년에 색소폰 연주자로서 겪은 시련을 이야기하면서 그는 이렇게 말했다. "무언가를 엄청 좋아해야 거기서 창의적인 것을 만들어내는 것은 아니라고 봐요. 내가 그림과 그런 관계에 있거든요. 그건 투쟁이나 다름없고, 우린 서로를 안 좋아해요. 하지만 그렇다고 그 까다롭기만 한 캔버스에 뭔가를 그릴 수 없는 건 아니죠."

보위는 1990년대가 되어서야 자기 작품을 정식으로 전시할 수 있을 만큼 충분한 자신감을 가졌다. 그리고 《1.Outside》 세션을 진행할 즈음 유럽 내 여러 수도의 예술계에서 친숙한 인물이 되었다. 피터 호손이 보스니아 전쟁을 주제로 그린 〈Croatian And Muslim(크로아티아인과 무슬림)〉을 임페리얼 전쟁박물관에서 내걸기를 거부했을 때, 1994년에 보위가 그 그림을 18,000파운드에 사들였다. 그해 그는 『모던 페인터스』라는 저널의 편집위원이 되기도 했다. 이 출판물에서 보위는 발튀스, 로이 리히텐슈타인, 제프 쿤스, 트레이시 에민, 데미

언 허스트 등의 인물을 인터뷰했다. 1999년에 그는 이렇게 말했다. "나는 그게 정말 좋아요. 그렇게 그 분야의 가장자리에 있는 게 나한테 훨씬 더 좋죠. 나는 예술가들이 어떻게 작업하는지에 관심이 많아요. 과정 말이죠. 그 사람들이 어떻게 그 자리까지 왔는지, 왜 지금의 모습을 하고 있는지, 어떻게 자신의 작업을 하는지, 이 세 가지가 보통 자신이 흠모하는 사람에 대해 알고 싶은 부분이죠." 그리고 나중에 『모던 페인터스』에서 인터뷰를 다니던 시절에 대해서는 이렇게 말했다. "그때 작업은 정말 즐거웠어요. 유명 화가의 집 문을 두드리고 '안녕하세요. 당신을 인터뷰할 사람이에요!'라고 말하는 거죠. 리히텐슈타인과 가진 마지막 인터뷰는 그 사람이 죽기 2주 전에 있었어요. 특별한 경험이었죠. 하지만 내가 가장 큰 보람을 느낀 인터뷰는 발튀스 인터뷰였어요. 그 사람이랑 네 시간 동안 이야기를 나눴는데, 20년 동안 그 사람을 아무도 못 본 상태였기 때문에 잡지 쪽에서는 적잖이 흥분해 있었죠. 지난 40년을 통틀어서 그가 가진 인터뷰 중에 가장 광범위했어요. 요즘은 학계 쪽에서도 인용을 하더라고요. '보위와 가진 인터뷰에 따르면…', 그게 나란 말이죠! 그 인터뷰는 하면서도 즐거웠어요. 그 사람 자체가 신사다우면서 꽤 신비로웠거든요. 그리고 본인이 상대를 자기 신화 속으로 끌어당기고 있다는 걸 알았어요. 그 사람을 둘러싼 비밀은 정말 많기도 하고… 그에 비하면 제프 쿤스는 완전히 반대였죠. 그 사람은 그야말로 보이는 그대로예요. 제프는 생전의 워홀과 같은 위치에 있다고 봐요. 제프는 미국 출신 예술가 중에 손꼽힐 정도로 위대한 예술가죠. 사람들이 실제로 그렇게 생각하기 시작하는 데 시간이 꽤 걸렸어요. 그 사람을 진지하게 받아들일 수 있는 사람은 아무도 없었어요. 마이클 잭슨의 대형 자기(磁器) 조각. 당신은 왜 그걸 만들고 싶은 거죠? 그건 부조리주의죠. 하지만 어떻게 보면, 그 사람의 작품에는 엄청나게 감동적이고 즉각적인 면이 있어요. 사람들이 워홀에게서 느꼈던 부분이죠. 두 사람 모두 천진난만한 데가 있어요. 하지만 사람들은 뭔가 다른 게 있을 거라고 의심을 안 할 수가 없죠."

『모던 페인터스』에 기고를 시작할 즈음, 보위는 더 많은 작품을 만들었다. 1994년 9월 브라이언 이노가 전쟁고아재단을 돕기 위해 조직한 올스타 경매에서 그는 〈We Saw A Minotaur(우리는 미노타우로스를 보았다)〉라는 표구 프린트 시리즈를 기증했다. 관련 전시는 'Little Pieces From Big Stars(거대한 별들의 작은 조각들)'라는 제목으로 런던의 플라워스 이스트 갤러리에서 열렸고, 이기 팝, 케이트 부시, 닐 테넌트, 로버트 프립, 피트 타운센드, 브라이언 페리, 폴 매카트니 등 많은 사람이 기증에 나섰다. 〈We Saw A Minotaur〉는 당시 작업 중이던 《1.Outside》에 걸맞게 미노타우로스의 컴퓨터 조작 이미지 다수와 일정한 이야기가 섞인 멀티미디어 복합 작품이었다. 이야기는 2003년에 조니 베 사드라는 허구 속 극작가가 이라 벤노와 함께 포스트 밀레니엄 연극을 고안한다는 내용이었다. (*이라 벤노: Ira Benno, 브라이언 이노의 철자 순서를 바꾼 이름이다—옮긴이 주) 이 작품은 보위의 작품들로 1만 파운드 이상 모금한 해당 경매에 이어 그해 11월과 12월에 런던의 버클리 스퀘어 갤러리에서 열린 'Minotaur Myths And Legends(미노타우로스의 신화와 전설)' 전시 리스트에도 포함되었다. 이 전시회의 포스터까지 디자인한 보위는 피카소, 프랜시스 베이컨, 엘리자베스 프링크, 마이클 에어턴 등의 작품과 나란히 자신의 작품을 선보일 수 있었다. 그가 로라 애슐리에 벽지 패턴을 디자인해 심한 조롱을 받은 것도 1994년의 일이었다. "글쎄요. 아주 독창적인 작업은 아니에요. 로버트 고버를 비롯해 여러 사람이, 심지어 앤디 워홀도 그런 작업을 했으니까요. 그저 어떤 전통의 일부라고 할 수 있죠."

1995년 4월, 런던의 코크 스트리트에 위치한 더 갤러리에서 보위의 첫 번째 단독 전시회가 열렸다. 'New Afro/Pagan And Work 1975-1995(뉴 아프로/이교도 그리고 작품 1975-1995)'라는 회고전이었다. 전시 리스트 중에는 그가 베를린에서 작업한 본인과 이기 팝의 유화 초상화, 《1.Outside》에 참여한 동료들의 목탄 초상화, 미노타우로스의 컴퓨터 이미지, 본인 얼굴의 은판 주형이 있었다. 그리고 그즈음 보위와 이만은 남아공을 여행하면서 요하네스버그 비엔날레에 참석하고 『보그』와 사진 촬영을 진행했으며 만델라 대통령을 만났는데, 보위는 이 여행에서 영감을 받아 만든 작품 두 점도 선보였다. 그중 하나인 〈Dry Heads(마른 머리들)〉는 큰 화폭에 흑인 남성과 백인 여성이 함께 샤워를 하는 모습을 묘사한 작품이고, 다른 하나인 〈Ancestor(조상)〉는 보위의 발견에 착안한 작품이다. "아프리카에 널리 퍼진 이야기 중 하나가 자기 조상들의 유령은 백인이라는 건데… 그 이야기를 듣고 지기 스타더스트 같은 머리 모양을 한 조상들의 모습을 쭉 그려봤죠."

보위는 앤디 워홀과 줄리언 슈나벨과 친분이 두터웠다. 이는 1996년 영화 「바스키아」에서 감독을 맡은 줄리언이 보위에게 앤디 역을 맡기는 탁월한 선택으로 이어졌다(6장 참고). 보위는 전쟁고아재단의 패션쇼 'Pagan Fun Wear'에 디자인으로 참여했고, 1995년 몽트뢰 재즈 페스티벌의 포스터를 디자인하기도 했다(앞서 포스터를 디자인한 사람 중에 호크니와 해링도 있었기 때문에 영광스러울 수밖에 없었다). 그리고 세인트 아이브스에 새로 생긴 테이트 갤러리의 개관식에 참여했다. 1995년에 그가 데미언 허스트와 쌓은 친분은 〈Beautiful Hallo Space-boy Painting〉이라는 페인팅 합작품으로 이어졌다. 그리고 보위는 자신이 미노타우로스에 느낀 매력을 허스트와 공유했고, 익명의 기증자 몸 위에 황소의 머리를 붙여 그리스 섬에 특별히 설치한 미로에 보관하는 최고의 개념예술작품을 만들 계획이라고 밝혔다. 다행히 이 까다로운 예술작품은 온전히 개념으로만 남았다.

1996년 보위는 〈A Small Plot Of Land〉를 리믹스해 BBC 다큐멘터리 시리즈 「A History Of British Art」에 테마음악으로 제공했다. 그리고 'Outside' 투어의 마지막 날, 자신이 후원한 'Outside' 국제공모전에 심사위원단으로 참여했다. 그해 토니 아워슬러(그의 독특한 시각 개념은 나중에 'Earthling' 투어와 〈Little Wonder〉, 〈Where Are We Now?〉의 뮤직비디오에서 선을 보였다)와 함께 만든 설치 작품은 플로렌스 비엔날레에 전시했다. 1997년 다큐멘터리 「Inspirations」에서는 아워슬러와 함께하는 작업을 직접 선보이기도 했다. 이 100분짜리 영상에서 감독 마이클 앱티드는 서로 다른 매체에 종사하는 다양한 아티스트를 만나 창작 과정의 여러 측면을 논의했다(이들 아티스트 중에는 보위의 《Sound+Vision》에서 협업한 에두아르 록과 루이즈 르카발리에도 있었다).

1997년, 보위는 예술 전문 출판사 '21'을 차렸다. 예술가 겸 해설가인 매튜 콜링스가 쓴 『Blimey! From Bohemia To Britpop: The London Art World from Francis Bacon To Damien Hirst(맙소사! 보헤미아에서 브릿팝까지: 프랜시스 베이컨부터 데미언 허스트까지의 런던 예술계)』가 첫 책으로 나왔다. 그리고 1998년 4월, 예술계와 긴밀한 관계를 구축하던 보위가 정교한 장난을 벌인 범인 중 한 사람으로 밝혀지는 아주 기이한 일이 발생했다. 21은 1960년에 자살한 무명 아티스트 냇 테이트의 일생을 다룬 윌리엄 보이드의 단행본을 현대예술계의 유명 인사들이 쓴 서문과 함께 호화판으로 출간했다. 제프 쿤스의 맨해튼 스튜디오에서 열린 공식 출간 행사에서 몇몇 유명 예술비평가는 냇 테이트의 삶과 작품을 비판하며 웃음거리가 됐지만, 머지않아 그 예술가의 이름이 런던을 대표하는 대형 미술관인 '내셔널(National)'과 '테이트(Tate)'에서 노골적으로 따온 것임이 밝혀졌다. 냇 테이트는 한낱 가벼운 만우절 농담이 아니라 예술계를 한데 아우르는 평판과 신뢰도의 망이 허술함을 신랄하게 폭로한 것이기도 하다. "그 책의 기본적인 목표는 진정성에 대한 우리의 관념을 뒤흔들고 환기하는 데 있었다." 나중에 보이드는 보위 커리어의 주요 사건 중 하나를 글로써 이렇게 깔끔하게 정리했다.

이즈음 데이비드의 잡지 기사들은 단행본, 서문, 슬리브 노트에 글을 쓰는 예술적이고 대중문화적인 취향을 가진 작가라는 꽤 괜찮은 부업으로 그를 유도하기 시작했다. 그는 1980년에 카를로스 알로마의 부인 로빈 클락의 앨범 《Too Many Fish In The Sea》의 슬리브 노트를 썼고, 세기가 바뀔 즈음 그런 원고 의뢰는 일상이 되었다. 보위는 냇 테이트 책에 실은 서문에 이어 2001년에 나온 선집 『Writers On Artists(아티스트를 쓰는 작가)』에 장-미셸 바스키아에 대한 에세이를 썼고, 조 레빈의 2000년 책 『GQ Cool』, 믹 록의 2001년 사진집 『Blood And Glitter(피와 광휘)』, 『큐』 매거진의 2002년 특집호 '역대 최고의 로큰롤 사진 100선'에 서문을 썼다. 그리고 제네시스 출판사에서 2002년에 호화판으로 나온 『Moonagd Daydream』에 막대한 기여를 하면서 이 책을 지기 스타더스트 시절의 철저한 회고록으로 격상시켰다. 나중에 이 책은 카셀 일러스트레이티드 출판사에서 다시 나왔다. 또 2002년에 보위는 스티비 레이 본의 유작 앨범 《Live At Montreux 1982-85》에 깊이 있고 흥미로운 라이너 노트를 썼고, 이듬해 스피너스의 모음집 《The Chrome Collection》에 슬리브 노트를 제공했다. 그리고 2005년 『롤링 스톤』에 나인 인치 네일스 감상기를, 이기 팝의 선집 CD 《A Million In Prizes》 부클릿에 에세이를, 이듬해 플라시보의 셀프 타이틀 데뷔 앨범 10주년 기념반에 슬리브 노트를 썼다. 이어서 쓴 라이너 노트는 뒤셀도르프 출신 밴드 노이!의 바이닐 전집 박스 세트 《Neu!》에 실렸다.

2007년에 데이비드는 『Barnbrook Bible: The gra-

phic Design Of Jonathan Barnbrook』에 서문을 썼다. 이 책은 《Heathen》부터 계속 보위의 앨범 작업에 참여한 디자이너 조너선 반브룩의 작품 포트폴리오다. 심지어 보위는 제이크 아노트의 2003년 소설 『Truecrime』의 표지 광고에 "웃기고, 빠르고, 재치 있고, 인정사정없다"라는 추천사를 쓰기도 했고, 2005년에는 뮤지컬 「쇼크헤디드 피터」의 뉴욕 공연 광고판에 보위의 다음과 같은 인상적인 인용구가 쓰인 적도 있다. "비난받을 만한 캐릭터들이 완전히 퇴폐적인 방식으로 이야기하는 불쾌하고 역겨운 이야기-행복 그 자체다."

데이비드의 그림이 앨범 아트워크로 쓰인 적도 간혹 있었다. 가장 대표적인 예가 《1.Outside》의 재킷을 장식한 자화상 〈Head Of DB〉다. 그리고 유니버설/폴리그램에서 1997년에 재발매반으로 발매한 워커 브러더스의 앨범 《Portrait》, 《Images》, 《Take It Easy With The Walker Brothers》에는 데이비드가 그린 밴드의 스케치가 담겨 있다. 데이비드는 〈Costume For The Unborn Minotaur(태중의 미노타우로스를 위한 의복)〉라는 자신의 작품을 스위스 아티스트 샌드로 서삭의 1998년 앨범 《Zero Heroes》의 슬리브 디자인용으로 기증하기도 했다. 이 가운데 《Zero Heroes》의 뒤쪽 커버에는 막스 에른스트가 그린 미노타우로스 위에 데이비드가 이기 팝, 코코 슈왑, 서삭, 차루완 수치와 앉아 있는 초상화가 담겨 있다(어쩌다 보니 서삭과 수치는 몽트뢰에서 열린 《Never Let Me Down》 세션 중 〈Zeroes〉에서 백킹 보컬을 맡았다).

1998년 버밍엄 NEC에서 열린 영국 국제 모터쇼에는 여러 유명인이 디자인한 다양한 맞춤형 오스틴 미니가 전시되었는데, 보위는 거울로 장식한 디자인을 선보였다. 그해 보위가 남아프리카의 비지 베일리와 협업해 10피트 크기로 만든 회화 〈The Death Of Mama Wati〉는 스위스 브루그에 위치한 갤러리 뉴욕에 전시되었다. 1998년 11월 쾰른에 위치한 루트비히 박물관에서는 'I Love New York' 전시회가 열렸는데, 데이비드 보위와 로리 앤더슨이 서로 전화 통화를 하면서 만든 열 쌍의 그림이 〈Line〉이라는 개념미술작품으로 전시되었다. 1999년 1월 뉴욕의 루퍼트 골즈워시 갤러리에서는 보위 전시회를 성공적으로 열었고, 그해 여름 앤트워프에 위치한 스튜디오 프로파간다에서는 그의 미술 수집품을 전시했다. 한편 보위는 뉴욕 예술 아카데미가 개최한 'Take Home a Nude'라는 자선 경매에 다양한 아이템을 내놨는데, 그중 1999년에는 'nipples(젖꼭지)'라는 단어가 브라유 점자로 가득 적힌 검정 캔버스를, 2001년에는 콜라주로 남성과 여성의 누드를 묘사한 세 점짜리 세트를 내놨다.

보위는 토니 아워슬러가 2000년 7월에 발표한 〈Fantastic Prayers〉에서 아워슬러와 새로운 협업을 진행했다. 이 작품은 아워슬러가 퍼포먼스 아티스트 콘스탄스 드 용, 작곡가 스티븐 비티엘로와 만든 쌍방향 CD-ROM '설치미술 작품'인데, 묘지라는 가상 환경에서 마우스를 우연히 클릭하면 데이비드가 '화초 관리자'로 카메오 출연한다.

2000년 10월, 데이비드는 런던의 비노폴리스 갤러리에서 HIV 자선단체 크루세이드를 후원하기 위해 열린 아트에이드 전시회에 〈Dhead LXIII〉이라는 자화상을 기증한 데 이어 이만의 초상화 작품 두 점을 버클리음악대학에 경매용으로 내놓았다. 그해 11월, 보위는 노숙자 지원 자선단체들을 돕기 위한 사진집 『Life's Ups And Downs(인생의 부침)』에 〈East Side Other〉라는 사진을 기증했다. 조지 마이클, 카일리 미노그, 브라이언 이노가 찍은 사진도 이 사진집에 실렸다. 그리고 같은 달에 보위는 왕립예술대학의 경매 행사 'Secret'에 작품 두 점을 기증했다. 이 행사에서는 데미언 허스트부터 테리 길리엄에 이르는 많은 아티스트가 엽서 크기의 작품 1,500점을 만들었는데, 구매자가 그 엽서를 사서 뒤집어 보고 사인을 확인하기 전까지 아티스트가 유명한지 어떤 사람인지 알 수 없도록 했다. 이듬해에도 열린 이 프로젝트에 보위는 작품 세 점을 더 기증했다.

2001년 2월, 데이비드는 소더비의 경매 행사 'Art Against Addiction(중독에 반대하는 예술)'을 여는 데 힘을 보탰고, 얼마 후 크루세이드 자선행사에서 또 다른 작품(이번에는 자신의 어린 딸 알렉산드리아의 손을 주제로 삼았다)을 2001년 크리스마스카드에 쓰이도록 했다. 그리고 보위는 그해 11월에 뉴욕의 루퍼트 골즈워시 갤러리에서 다시 전시회를 열었고, 2002년 11월에 프랑크푸르트 통신 박물관에서 열린 'Why Are You Creative?' 전시회에서는 데이비드 보위와 달라이 라마를 비롯한 다양한 인물의 예술작품이 전시되었다. 같은 달에 아트에이드의 연례행사인 크루세이드 경매에서는 데이비드의 그림들이 팔렸다.

2005년 뉴욕의 첼시 아트 뮤지엄에서 열린 'Star Art' 전시회에는 윌리엄 버로스, 페데리코 펠리니, 마일

스 데이비스, 제임스 딘의 작품과 함께 데이비드의 작품이 전시되었다. 그리고 2005년 6월, 데이비드와 이만은 유명인의 미술 작품을 의류, 문구류, 식기류 같은 상품의 기본 바탕으로 사용한 자선단체 '21세기 리더스'에 디자인으로 힘을 보탰다. 데이비드의 디자인 작품 〈Peace Thru Art(예술을 통한 평화)〉는 이후 몇 년 동안 캔버스 프린트, 티셔츠, 손목 밴드, 접시, 머그컵 등 일련의 상품에 쓰였다. 2005년 10월에 데이비드, 이만, 다섯 살 먹은 렉시는 뉴욕과 남아프리카의 어린이 자선단체들을 돕기 위한 'The Lunckbox Auction(도시락 경매)'이라는 행사를 대상으로 도시락통을 디자인했고, 2009년 11월에 데이비드는 (데이비드 번, 수잔 서랜든, 스칼렛 요한슨 등) 여러 유명인과 함께 네팔과 인도에 여성 보호소를 제공하기 위한 치타 자선단체의 운동에 파시미나 스카프 디자인을 기증했다. 또한 2011년 5월에 데이비드는 이만의 석판화를 만들어 사인을 담은 열 장의 프린트를 모금행사 프로그램 「Design On A Dime」에 기증했다. 이 행사는 HIV와 싸우는 노숙자 및 저소득층 뉴욕 시민들을 위한 숙소 제공을 목적으로 삼았다.

예술사에 큰 관심을 보이던 데이비드는 여러 예술 다큐멘터리에서 목소리 해설을 하기도 했다. 가장 대표적인 예가 BBC의 프랜시스 와틀리 감독이 만든 두 편의 영상이다. 먼저 BBC2의 단편 시리즈 「Conversation Piece」는 토니 벤부터 조 브랜드에 이르는 다양한 유명인들이 나와 좋아하는 조각 작품을 두고 이야기를 나눈 프로그램인데, 여기서 보위는 1998년에 직접 글을 써서 내레이션을 했다. 《Buddha Of Suburbia》 수록곡 〈Ian Fish, U.K. Heir〉를 배경으로 보위의 내레이션이 깔린 영상에서는 솔즈베리의 뉴아트센터에 있는 리처드 데버뢰의 조각 〈In Stillness And In Silence (Sacred)[(성스러운) 정적과 고요 속에서]〉를 살폈다. 그로부터 3년 후 다시 와틀리와 협업한 보위는 다큐멘터리 시리즈 「Omnibus」 중 스탠리 스펜서의 삶과 활동을 훌륭하게 다룬 「Resurrecting Stanley」에서 내레이션을 맡았다. 이 프로그램은 BBC2에서 2001년 3월 3일에 방송되었다. 또 다른 내레이션 참여 사례로 2002년 8월 30일 AMC 채널에서 처음 방송된 두 시간짜리 미국 다큐멘터리 「Hollywood Rocks The Movies: The 1970s(영화를 지배한 할리우드: 1970년대)」가 있다.

보위는 여러 그림의 주제가 되기도 했다. 폴 매카트니가 2000년에 회고전 성격으로 출간한 『Paul McCartney: Paintings』에 실은 유화 〈Bowie Spewing(토하는 보위)〉이 대표적이다. 제목이 괜찮냐는 질문을 받은 보위는 웃으며 이렇게 말했다. "당연히 아니죠. 그런데 이런 우연이 있나. 내가 요즘 'McCartney Shits(똥 싸는 매카트니)'라는 곡을 작업하고 있거든요." 또한 2000년 10월부터 런던의 국립 초상화 미술관에서 20세기 문화적 개요를 따라 매년 하나의 초상화를 거는 주요 전시 프로젝트인 'Painting The Century'가 열렸는데, 스티븐 파이너가 그린 데이비드와 이만의 초상화가 피카소, 뭉크, 베이컨, 프로이트 등의 작품과 함께 내걸렸다. 국립 초상화 미술관에서 이보다 상설로 더 확실하게 전시된 작품으로는 스티븐 파이너가 1994년에 그린 데이비드의 유화 초상화가 있다. 한편 아티스트 자밀라 나지가 2004년에 낸 아동서 『Musical Storyland』는 보위의 1960년대 노래 열 곡을 묘사한 회화를 담고 있다. 그리고 2009년 11월 뉴욕의 레만 모핀 갤러리에서 트레이시 에민은 'Only God Knows I'm Good(내가 괜찮다는 건 신밖에 모르지)'이라는 전시회를 열었는데, 타이틀 작품이 보위의 《Space Oddity》 앨범 수록곡에서 영감을 받은 네온 조각 작품이었다. 그다음 달에 코미디언이자 도자기 아티스트인 조니 베가스는 〈BowieBob FlirtPants〉라는 작품을 -이름이 나타내는 것처럼 데이비드 보위와 스폰지밥 네모바지를 혼합한 도자기 작품을- 차일드라인 자선 경매에 내놨다. 그리고 1990년대에 피터 호손이 데이비드를 앉히고 그린 열 점의 그림이 2013년에 한 글래스고 경매에서 약 35,000파운드에 팔렸다.

2000년 11월, 미국의 멀티미디어 아티스트 T. J. 윌콕스는 자신의 단편 영상 「The Little Elephants」에 보위의 이미지들을 사용했다. 영상은 '바바르'와 '엘리펀트맨'을 결합한 초현실주의 이야기로, 정글에서 대도시로 여행을 떠난 못난 새끼 오리가 데이비드 보위로 변해 행복하게 잘 산다는 내용을 담고 있다. 2002년 8월부터 9월까지 샌프란시스코의 갤러리 16에서는 여러 작가가 'Fascination'이라는 전시를 열어 보위의 영향을 받은 작품을 선보였다. 참여 작가 중에는 이전에 협업에 참여하기도 한 렉스 레이와 미리엄 산토스-케이다도 있었다. 이와 비슷한 행사로 2003년 2월 암스테르담의 스트립 갤러리에서 열린 'Up The Hill Backwards! The Golden Years Of David Bowie(반대로 언덕 오르기!

데이비드 보위의 황금기)'를 들 수 있다. 이 전시에서는 18명의 네덜란드 작가가 데이비드로부터 영감을 받은 작품들을 선보였다. 2005년 8월부터 9월까지 피터버러 뮤지엄 앤드 아트 갤러리에서는 홀로그래피 이미지 전시회 'Time, Space And Movement'가 열렸는데, 이 중에는 보위의 이미지도 있었다. 6년 전 《'hours...'》의 렌즈 모양 슬리브를 감독한 드몽포르대학교 소속 홀로그래퍼인 마틴 리처드슨이 큐레이터를 맡았다. 이 전시는 2006년 5월부터 7월까지 브랙넬에 위치한 사우스힐파크 아트센터에서 다시 열렸다.

2000년에 데이비드는 '보위아트 웹사이트'(www. bowieart.com)를 열어 자신의 회화, 판화, 조각을 엄선해 공개하고 구매도 가능하도록 했다. 2008년까지 운영된 이 사이트에는 아트 스쿨 학생들이 활용할 수 있는 쇼케이스 공간도 있었다. 이에 대해 데이비드는 이렇게 설명했다. "그들이 딜러를 통할 필요 없이 자기 작품을 선보이고 팔 수 있게 하는 거죠. 그래서 자기 그림에 대한, 정말로 정당한 금전적 보상을 받는 겁니다. 2001년, 보위아트에서는 'Window Pain Project'도 진행했다. 번잡한 런던 거리의 창문을 활용한 전시 시리즈였는데, 경력을 막 쌓기 시작한 아티스트의 작품이 또다시 대상이 되었다. 보위아트에서 뽑힌 젊은 아티스트군은 데이비드가 '멜트다운 2002'를 위해 결집한 'Sound And Vision' 전시회를 장악했다. 2002년 6월 멜트다운 프로그램 기간 로열 페스티벌 홀 로비에서 선보인 'Sound And Vision' 전시는 영국 대학 졸업생을 위한 쇼케이스 무대가 되었는데, 이들의 작품은 그저 보이는 것을 넘어서는 자극을 전한다는 공통점으로 연결되어 있었다. 2005년 3월부터 5월까지 보위아트는 블록미디어와 손을 잡고 런던의 컨트리 홀 갤러리에서 신예 아티스트들의 작품 전시회를 열었다.

보위의 그림에 대한 비평계의 반응은 엇갈렸다. 2000년 9월 『데일리 미러』에서 여러 유명 아티스트의 작품을 놓고 '작가의 정체를 밝히지 않은 채' 비평을 받은 적이 있었는데, 직설 화법으로 악명 높은 비평가 브라이언 슈웰은 보위의 1995년 작품 〈Zenzi〉를 "끔찍"하고 "엉망"이라고 이야기했다. "그냥 말도 안 돼요. 그걸 그린 사람은 손재주가 별로 없어요." 한편 과거에 『큐』 매거진에 실린 유사한 기사에서 데이비드의 그림에 호의를 보낸 적이 있는 매튜 콜링스는 2001년에 자신의 채널 4 시리즈 「Hello Culture」의 최종회에서 보

위가 가진 대중문화 아이콘이라는 지위를 집중 조명하며 아티스트이자 유명인이 가진, 즐겁지만 동정적인 자화상을 그려냈다. 보위의 1995년 코크 스트리트 전시회는 극찬을 받았고, 사후에 그는 자신의 작품이 예술계 안에서 수용되는 것을 넘어서 찬사까지 받는 몇 안 되는 뮤지션 출신 화가로 남았다.

보위가 예술계에 넘나든 빈도는 1990년대 중반에 정점을 찍은 후 그의 음악 활동이 점점 활기를 띰에 따라 차차 줄었다. 그는 《Heathen》과 《Reality》 활동 즈음에 본업 외 프로젝트에 들이는 시간을 줄였고, 그림도 정말 간헐적으로 그렸다. 2003년 『뉴욕 포스트』에는 이렇게 말했다. "지난 몇 년 동안 내 인생에 있어서 음악 쪽에 천착했는데, 특별히 흥분을 느낄 만한 뭔가를 이루진 못했어요. 그래도 회화나 조각이 내 음악 작업에 원동력이 됐다는 건 항상 느꼈죠. 특히 1990년대 초반에 그랬어요." 이런 변화를 이끈 원인에 대한 질문에는 이렇게 답했다. "음악을 만드는 데 훨씬 더 큰 자신감이 생겼어요. 다른 예술 형식에서 뭔가를 이루고자 하는 욕구가 줄었죠."

이즈음 데이비드는 자신이 소설, 더 나아가 소설 시리즈까지 염두에 두고 글쓰기 작업을 하고 있다고 인터뷰에 밝히기 시작했다. 런던의 정치적, 예술적 아방가르드의 반체제적 역사, 그리고 이와 관련해 초기 사회당에서 확인할 수 있는 뿌리에서 영감을 받았다고 한다. 2003년 8월에 그는 『워드』 매거진에 이렇게 이야기했다. "조사하는 데만 100년 정도 걸릴 일이에요. 죽을 때까지 못 끝내겠죠. 하지만 즐기고 있어요. 이야기는 1890년대 런던 이스트 엔드에서 최초의 여성 노동조합원들과 함께 시작해요. 그리고 곧 인도네시아와 남중국해의 정치 문제로 넘어가죠. 내가 전혀 몰랐던 이런 희한한 것들을 따라가는데… 그러니까 지난 18개월 동안 쓴 게 이런 거예요. 소름 끼칠 정도로 어렵죠. 문제는 어느 지점에서 내 집중력이 흐트러지기 시작한다는 거예요. 흥미로운 것들이 수도 없이 계속 나오거든요. 그래서 스스로 '안 돼, 이야기로 돌아와. 자꾸 딴 데로 새지 마. 시작과 중간과 결말이 있는, 그런 빌어먹을 이야기를 쓸 수 있다는 걸 그냥 보여달란 말이야' 하고 나오는 거죠. 너무 엄청난 일이라 내가 끝낼 수 있을지 확신이 안 서요. 아마 내가 죽고 나서 그 기록이 공개되겠죠. 흥미로운 기록입니다!"

2010년 9월에 나온 보도에 따르면, 보위는 자신이 예술과 문학에서 추구하는 바를 'Bowie: Object'라는 삽

화 책의 형태를 통해 결합하고자 했다. 이 책에서 보위가 자신의 커리어에 나침반이 되고 영향을 미친 약 100가지 아이템에 대해 기술한다는 것이었다. 그러자 여러 유명 출판사가 이 책의 판권을 확보하기 위해 경쟁했지만, 프로젝트는 결국 보류되었다. 이 책의 목적과 목표는 V&A 뮤지엄의 'David Bowie is' 전시가 아우른 범위와 영역에 가려져 빛을 잃었다. 이와 관련한 더 자세한 내용은 다음의 내용을 참고하기 바란다.

난 갤러리가 되고 싶어…
(*〈Andy Warhol〉의 가사—옮긴이 주)

데이비드 보위의 의상, 음악, 수집품을 다룬 전시회는 새천년에 접어들 즈음 확산되기 시작했다. 1999년 12월, 데이비드는 뉴욕 메트로폴리탄 박물관에서 열린 'Rock Style' 전시회에 과거에 입었던 일곱 점의 의상을 대여해줬다. 2000년에 클리블랜드의 로큰롤 명예의 전당과 런던의 바비컨 센터로 이동한 컬렉션에는 데이비드의 〈Ashes To Ashes〉와 신 화이트 듀크 의상, 《Earthling》 재킷, 지기의 세 가지 창작품과 'Glass Spider' 투어의 〈Time〉 의상이 포함되었다. 2002년 6월부터 9월까지 로스앤젤레스와 뉴욕에 위치한 텔레비전 라디오 박물관에서 열린 'David Bowie: Sound+Vision' 전시는 그동안 다양한 매체에서 이어진 보위의 창작 세계를 조명했다. 2008년에 에도 도쿄 박물관에서 열린 야마모토 칸사이의 작품 전시회에는 칸사이가 만든 지기 의상 다수가 포함되었고, 이듬해 런던 O2 아레나에서 열린 'British Music Experience' 전시회에서는 보위가 지기 옷, 신 화이크 듀크 의상, 《David Live》 슈트와 〈Ashes To Ashes〉 피에로를 대여해줬다.

보위의 이미지를 주제로 한 사진전 중에는 믹 록과 데니스 오리건이 연 사진전이 여럿 있었다. 그중 'Serious Moonlight'와 'Glass Spider' 투어의 공식 사진작가였던 오리건은 2004년에 캠든의 프라우드 갤러리에서 'Bowie 78-90' 전시회를 열었고, 이와 동일한 형태의 전시가 2005년 런던의 레드펀스 뮤직 픽처 갤러리에서 'David Bowie: Pin Up'이라는 제목으로 열렸다. 그로부터 1년 뒤, 보위의 유명한 〈Let's Dance〉 뮤직비디오가 호주 예술사에서 중요한 작품으로 인정받아 다윈에 위치한 노던 준주 박물관 겸 미술관에 설치 미술품으로 비치되었다. 2001년, 테이트 모던에서 열

린 앤디 워홀 회고전에는 1971년 팩토리에서 있었던 것으로 유명한 보위와 워홀의 첫 만남 당시 보위가 워홀을 위해 선보인 마임 영상 장면이 포함되었다. 이와 같은 장면이 2008년 헤이워드 갤러리에서 열린 'Andy Warhol: Other Voices, Other Rooms' 전시회에도 공개되었다. 2008년 12월, 뉴욕 현대 미술관은 보위의 대표 뮤직비디오 영상 15편을 대형 화면을 통해 소개하는 행사를 열었다. 사회는 서스턴 무어가 맡았고, 믹 록, 마크 로마넥, 샘 베이어 등 해당 영상을 만든 여러 감독이 함께했다. 이 행사는 매진을 기록하면서 곧 추가 일정이 짜였다. 이와 비슷한 호응을 얻은 행사로 'Beatles To Bowie: The 60s Exposed'가 있다. 2009년 런던의 국립 초상화 미술관에서 처음 열린 이 회고 사진전은 이후 영국 투어를 거쳐 샌프란시스코까지 이어졌다. 2010년 10월 런던의 프라우드 갤러리에서는 사진전 'Any Day Now: David Bowie-The London Years (1947-1974)'가 열렸다. 이 행사에서 공동 큐레이터를 맡은 케빈 칸은 전시회와 동일한 제목의 책을 저술해 그다음 달에 출간했다. 이와 유사하게 2012년과 2013년에 열린 사진 관련 행사는 각각 스키타 마사요시와 브라이언 더피의 보위 사진집을 홍보했다.

2013년 3월 23일에 런던의 V&A 뮤지엄에서 열려 월드 투어 전까지 약 5개월 동안 이어진 전시는 보위와 관련한 수집품 전시회로서 최대 규모이자 최고의 인지도를 자랑했다. 'David Bowie is' 전시는 의상, 악기, 가사 기록지, 회화, 예술작품, 영상, 기타 용품 등 총 600종이 넘는 다양한 아이템으로 가득했다. 이 프로젝트는 2010년 말에 V&A 뮤지엄 큐레이터인 빅토리아 브로크스와 제프리 마시가 보위의 오랜 비즈니스 관리자 빌 지스블랫과 기록 보조원 샌디 허시코비츠를 만나면서 탄생했다. 빅토리아 브로크스는 당시를 이렇게 회상했다. "우리가 접한 대중음악 아티스트 중에 보위가 최대 수준의, 설혹 최대가 아니더라도 완벽한 아카이브를 보유하고 있었어요. V&A가 단독 아티스트로 다루게 될 최종 후보자 중에 보위가 단연 앞섰죠. V&A 전시를 위한 완벽한 대상과 엄청난 아카이브의 결합으로는 이보다 더 좋을 수 없었어요." 관계자들은 보위와 관련된 아카이빙을 하기 위해 뉴욕에 여러 번 방문했는데, 첫 방문은 2011년 1월에 있었다. "우리는 그해 내내 정기적으로 뉴욕을 방문했어요. 처음에는 물건들을 살펴봤고, 그다음에 런던으로 돌아와서 스토리라인을 짰고, 이야기가 매

끄러워졌을 때 그걸 다시 보위 팀한테 전달했죠."

V&A 뮤지엄 팀은 데이비드 본인이 프로젝트에 직접 관여하지 않을 것이라는 사실을 프로젝트 시작 때부터 잘 알고 있었다. 브로크스가 말했다. "당연히 실망했죠. 하지만 우린 그걸 특별한 기회라고 느꼈어요. 그리고 우리가 영광스럽게도 그 기회를 가졌던 거죠. 75,000점 중에 전시할 품목을 골랐는데, 우리가 원하는 대로 자유롭게 선택했다는 걸 알았죠. 우리가 직접 보고 요청한 것 중에 조정되거나 거절당한 건 하나도 없었어요. 그리고 보지 않은 건 요청하지도 않았죠.《The Man Who Sold The World》의 커버에서 보위가 입은 미스터 피쉬 드레스만 예외였어요. 그 옷은 우리가 정말 찾고 싶었는데 없어졌죠!" 샌디 허시코비츠와 코코 슈왑은 희귀 장면을 배치하고《Diamond Dogs》영상 스토리보드와 같은 아이템을 제안하면서 다양한 아이디어를 제공했다.

V&A 뮤지엄 전시에는 50여 점이 넘는 의상이 모였다. 그중에는 대중에게 친숙한 지기 옷 다수를 비롯해 〈Life On Mars?〉 영상에서 보위가 입었던 프레디 버레티의 슈트,《Pin Ups》의 더블브레스트 슈트, 「Saturday Night Live」의 '다다 슈트'와 펜슬 스커트의 앙상블, 〈Ashes To Ashes〉의 피에로, 스크리밍 로드 바이런, 〈Hallo Spaceboy〉의 하이힐 앙상블,《Earthling》의 유니언잭 코트 등 여러 귀중품이 모였다. 보위가 모든 주요 투어에서 입었던 무대 의상, 그리고 「지구에 떨어진 사나이」, 「바알」, 「라비린스」, 「바스키아」 등 영화와 텔레비전에서 착용한 의상과 소품도 있었다. 심지어 「엘리펀트 맨」에 나왔던 데이비드의 살바까지 있었다. 하지만 관심을 끈 의상과 소품은 쇼의 일부에 불과했다. 전시품 중에는 보위가 손 글씨로 쓴 가사 종이도 있었는데, 〈Life On Mars?〉, 〈Station To Station〉, 〈Fashion〉 등 주요 곡의 가사 초안이 이때 처음 공개되었다. 이외에《Space Oddity》부터《The Next Day》에 이르는 모든 앨범의 오리지널 아트워크, 'Diamond Dogs', 'Serious Moonlight', 'Outside' 투어의 세트 모형, 데이비드가 계획한《Diamond Dogs》영상의 예시 장면과 논의 과정까지 간《Young Americans》의 영화 관련 기록 등 다양한 스토리보드와 영상 자료도 있었고, 자화상과 베를린에서 그린 이기 팝과 미시마 유키오의 그림을 포함한 회화 작품, 전설적인 EMS 소형 신시사이저와 〈Moss Garden〉에서 연주한 고토, 그리고 다양한 기타를 포함한 악기도 있었다. 투어 무대 구상과 관

련한 메모, 데이비드가 초기에 활동한 자신의 밴드를 위해 직접 디자인한 공연 포스터, 데이비드가 10대 때인 1963년에 연필로 그린 어머니 그림은 물론이다. 코카인 숟가락, 1975년에 페기 존스가 팬에게 쓴 편지, 1976년에 엘비스 프레슬리로부터 온 텔렉스, 데이비드의 베를린 아파트 열쇠, 근처 레스토랑의 메뉴판, 크리스토퍼 이셔우드로부터 받은 메모("우린 주말 동안 여기 있어. 우리가 가기 전에 널 다시 볼 수 있으면 참 좋겠어.") 등 전시회에 마구 흩어진 기념품들도 감동을 전하긴 마찬가지다.

젠하이저가 참여한 선구적인 협업은 시각에 청각까지 강조한 전시로 이어졌다. 'David Bowie is' 전시 방문객은 헤드폰 세트를 지급받았다. 그리고 네트워크와 원격으로 연결된 이 헤드폰 세트로 자신이 관람 중인 전시와 관련 있는 오디오 트랙을 바로 들을 수 있었다. 헤드폰을 사용하지 않을 경우, 전시장 안에 반복해서 울려 퍼지는 14분 30초짜리 〈Bowie Mash Up〉을 즐길 수 있었다. 토니 비스콘티가 이 전시를 위해 해체하고 섞고 재조합한 보위의 노래 40여 곡이 한데 모여 있었다.

'David Bowie is'의 특별초대전은 2013년 3월 20일에 성대하게 치러졌다. 토니 비스콘티, 니콜라스 뢰그, 틸다 스윈튼, 노엘 갤러거, 마크 알몬드, 스티브 스트레인저, 「닥터 후」의 주연 맷 스미스, 심지어 비번인 달렉 두 대 등 많은 스타가 모습을 드러냈다. 이때 모습을 드러내지 않아 화제를 모은 한 인물은 석 달 후에 전시장을 찾았다. 2013년 7월 7일 아침, 전시장이 문을 열기 전에 큐레이터들은 비공식으로 방문한 데이비드, 이만, 렉시, 코코 슈왑을 맞이했다. 빅토리아 브로크스는 이렇게 말했다. "보위는 전시를 보고 진심으로 감동했던 것 같아요. 한 시간 반 동안 둘러봤죠. 본인이 평생 남긴 작품들이 전시회에 그렇게 전시되어 있는 걸 보고 얼마나 낯설었을까요. 나가면서 전시장 정문 밖에 늘어서 있던 대기열은 봤을지 모르겠어요. 오전 9시 30분에 200명 정도 있었거든요. 그가 관람객들이랑 같이 전시를 봤으면 싶었어요. 저마다 보위에 대한 이야기와 기억을 갖고 있을 텐데, 그런 사람들로 가득한 갤러리에서 나타날 감동을 느끼길 바랐죠."

전시는 2013년 봄과 여름에 V&A 뮤지엄에서 열리는 동안 보위 관련 행사의 허브 역할을 했다. 강연이 여러 차례 열렸고, 데이비드가 런던에서 자주 찾은 곳을 돌아다니는 도보 투어도 열렸다. 그리고 그해 5월에 BBC 다

큐멘터리 「David Bowie: Five Years」의 언론 시사회가 전시장에서 열리기도 했다. 상품은 연필, 티셔츠부터 고가의 아트 카드와 아름다운 대형 책자까지 다양하게 나왔다. 이 가운데 'David Bowie is'라는 제목의 책자는 보위의 작품과 그것이 대중문화에 미친 영향을 주제로 새로 의뢰된 에세이와 사진 들을 담고 있다. 데이비드 본인이 직접 사인한 한정판은 순식간에 수집가들의 표적이 되었다.

행사 기간 줄곧 매진을 기록하며 311,000명의 방문객을 끌어들인 런던 전시는 8월 11일에 막을 내렸다. 그리고 전시가 투어에 돌입하기 전인 이틀 후, 전시를 기념한 장편 다큐멘터리 「David Bowie Is Happening Now」가 V&A 뮤지엄으로부터 영국 내 일부 영화관에 생중계되었다. 행사에 참석한 사람 중에는 야마모토 칸사이, 자비스 코커, 조너선 반브룩, 크리스토퍼 프레일링이 있었다. 나중에 이 영상은 투어 전시를 홍보하기 위한 목적으로 다른 지역에서도 공개되었다. 한편 전시 장소마다 특별 행사가 잇따랐고, 일부 국가에서는 전시를 홍보하기 위한 바이닐 상품이 독점 발매되었다. 베를린, 파리, 멜버른 등 여러 장소에서는 해당 지역에서 소재를 얻거나 그 지역과 관련된 새로운 전시가 추가되었다. 그 와중에 런던 전시 이후 보위 관련 보관소에 반납되어 투어에 단 한 번도 끼지 못한 전시품도 더러 있었다. 깨지기 쉽거나 빛에 약하다는 이유 때문이었다. 그리고 「바알」의 뱀 가죽 밴조는 특이한 경우였는데, 일부 지역의 수출입법을 위반하는 소재로 만들어졌다는 이유 때문이었다.

런던에서 시작한 전시는 온타리오(2013년 9월-11월), 상파울루(2014년 1월-4월), 베를린(2014년 5월-8월), 시카고(2014년 9월-2015년 1월), 파리(2015년 3월-5월), 멜버른(2015년 7월-11월), 흐로닝언(2015년 12월-2016년 4월), 볼로냐(2016년 7월-11월), 도쿄(2017년 1월-4월)로 이어졌다. 이 책이 인쇄에 들어갔을 때, 'David Bowie is'는 전 세계에서 이미 150만 명에 달하는 방문객을 맞이하며 V&A 뮤지엄의 방문객 수 기록을 경신했다.

인터랙티브

"우리가 본 건 빙산의 일각조차 되지 않는다고 생각합니다." 1999년 12월, 「Newsnight」에서 보위는 제레미 팩스맨에게 이렇게 말했다. "인터넷이 좋은 쪽으로든 나쁜 쪽으로든 우리 사회에 엄청난 영향을 미칠 겁니다. 우리는 아주 짜릿하고도 두려운 무언가의 첨단을 보고 있는 셈이죠."

1990년대에 보위의 창작 활동에 가장 활발히 영향을 미친 것은 인터넷이었다. 새 기술들에 대해 언제나 적극적이었던 보위는, 우리 중 대부분이 그것들이 존재한다는 것을 알기도 전에 전자미디어에 관여했다. "83년에는 전자메일이 있었죠." 그는 넷에이드에서 이렇게 밝혔다. "그리고 87년이나 88년경에는 제 첫 번째 아티스트 뉴스그룹을 조직했습니다. … 그러니 저는 아주 오랜 시간 동안 인터넷을 갖고 놀아온 셈이죠." 1996년 9월에 나온 싱글 〈Telling Lies〉는 주류 아티스트 최초의 온라인 발매작이 되었다. 3년 뒤 나온 앨범 《'hours...'》역시 주요 레이블이 다운로드로 발매한 첫 앨범이 되었다. 이후 2000년 7월에 있던 EMI의 20개 스튜디오 앨범(《Space Oddity》부터 《Tin Machine》까지, 그리고 《1.Outside》부터 《'hours...'》까지) 재발매는 그와 같은 종류의 첫 번째 대규모 다운로드 재발매 프로그램이 되었다. 이 모든 혁신은 2003년 아이튠즈 뮤직 스토어의 런칭을 한참 앞서는 것이었는데, 아이튠즈 런칭은 음악 다운로드 혁명의 수문을 열어젖힌 순간으로 기록되었다. 이 혁명은 보위의 팬들에게는 희소식이었다. 2007년에 EMI는 다수의 희귀한 B면 곡들과 리믹스들을 다운로드 EP로 재발매했다.

1990년대 중반까지 보위의 팬사이트들은 급증하던 차였고, 보위가 1998년 9월 1일 본인의 인터넷 서비스 사업자 '보위넷(BowieNet)'을 출범하는 것은 자연스러운 수순이었다. 기술의 발전과 소셜미디어 세대의 등장으로 지금은 잊혔지만, 전성기의 보위넷은 진정한 선구자였다. 보위넷의 구독자들은 보위에 관한 뉴스와 그가 쓴 일기에 접근할 수 있었고, 보위나 그 주변 인물들과 채팅할 수 있었다. 그의 예술 작품들을 구매하거나, 한

정판 파일들을 다운로드할 수도 있었다. 자기만의 보위넷 이메일(@davidbowie.com) 계정을 가지는 것은 물론이었다. 1999년에 보위의 온라인 활동은 금융 서비스에까지 확장됐다. '보위뱅크'(BowieBanc.com)는 그의 이미지들로 장식된 예금 계좌, 신용카드, 수표책 등을 제공했다. 창립 1년이 되지 않아 보위넷의 가치는 3억 파운드로 평가되었고, 그의 이름은 인터넷을 움직이고 흔드는 주요 인사에 관한 업계의 논평에 오르내렸다. 2000년 7월 보위넷은 야후!가 개최한 인터넷 라이프 온라인 뮤직 어워즈에서 '최우수 아티스트 사이트 상'을 수상했다. 2001년 4월에 데이비드 보위 전용 인터넷 라디오 방송국 '보위라디오(BowieRadio)'가 출범했다. 2004년 8월에는 다운로드 사이트인 '보위넷 디지털 뮤직 스토어(BowieNet Digital Music Store)'가 생겼으나 오래 살아남지는 못했다.

보위넷 회원만이 누릴 수 있었던 혜택들 중에는 1997년의 'Earthling' 투어를 녹음한 라이브 앨범 《liveandwell.com》이 있었다. 이 앨범은 당초 보위넷 회원들에게 다운로드 파일로 제공되었다가 나중에 역시 회원만 구매할 수 있는 CD로 발매되었다. 1998년부터 1999년까지 진행된 '사이버 송 콘테스트'도 세간의 이목을 끌었다. 이는 보위넷 회원들이 《'hours...'》 앨범의 트랙 〈What's Really Happening?〉의 가사를 직접 완성하는 이벤트였다. 2000년 7월에는 보위넷 회원들로 하여금 《Bowie At The Beeb》 앨범의 보너스 트랙에 사용할 라이브 믹스를 직접 선정하도록 하기도 했다. 이런 일련의 이벤트들은 그가 "아티스트와 청중 사이에서 진행 중인 새로운 탈신비화 작업"으로 부른 것의 첫걸음이 되었다. "사용자와 제공자 사이의 상호작용은 점점 친밀감으로 가득 차, 결국 매체에 대한 기존의 생각들을 전부 부숴 놓을 것이다."

많은 인터넷상의 거물들과 달리 보위는 그 자신이 인터넷 헤비 유저였다. 그는 채팅방과 웹상의 사소한 여흥거리에서 한껏 즐거움을 누렸다. 또 자신의 온라인 닉네임인 'Sailor'를 달고 주기적으로 보위넷 포럼에 출몰했

다. 한편 보위는 자신의 다른 비공식 팬사이트들에 대해서도 완전히 관대한 입장을 취했다. 심지어 그 팬사이트들이 비공식 녹음물의 거래를 옹호했을 때조차도 말이다. "그것들을 강제로 폐쇄하기를 전혀 원하지 않아요. 사실, 그 반대죠. 나는 온라인 커뮤니티라는 개념이 마음에 들어요. 다시 열아홉 살로 돌아간다면 음악을 제쳐두고 인터넷으로 직행했을 거예요. 내가 열아홉 살 때 음악에 빠졌던 이유는 당시에는 그것이 다가오는 미래를 뒤흔들 소통 수단이었기 때문이지만, 이제는 그런 특질을 잃어버렸죠. 인터넷이 그 자리를 대체하고 있습니다. 그리고 그건 음악과 똑같은 혁명의 얼굴을 하고 있어요."

다른 어느 최전선과 마찬가지로 인터넷의 혁명의 속도도 빨랐다. 구독자 중심 온라인 커뮤니티의 전성기는 그다지 길지 않았다. 보위넷은 2006년에 인터넷 사업자와 뱅킹 서비스를 중지시켰고, 2012년에는 멤버 전용 구성을 중단하고 일시적으로 전부 폐쇄했다가, 보위가 〈Where Are We Now?〉를 온라인으로 발매하며 깜짝 컴백한 2013년 1월 8일에 'davidbowie.com'으로 돌아왔다. 이번에는 관습적인, 완전히 오픈된 공식 웹사이트였고, 연계된 페이스북, 트위터, 인스타그램 계정이 존재했다. 이는 모두 데이비드의 이름으로 제공되었지만 그가 직접 내용을 입력하는 곳은 없었다.

이하는 특별히 언급할 가치가 있는 다른 몇몇 인터랙티브 프로젝트들이다.

JUMP: THE DAVID BOWIE INTERACTIVE CD-ROM
• MPC/Ion 76896-40004-2, 1994년

보위가 인터랙티브 기술을 상업적으로 활용한 것들 중 가장 초기의 것이 이 1994년에 발매된 CD-ROM이다. 당시 선구적이었던 「Jump」는 〈Jump They Say〉 비디오의 장면들과 《Black Tie White Noise》 다큐멘터리에서 추출한 영상들을 조작해 유저들을 "보위의 창작세계에 입장하도록" 초대한다. 「Jump」는 이제 지나간 시절의 유산이 되었지만, 〈Jump They Say〉의 엘리베이터 뮤직 버전을 배경으로 여러 숨겨진 애니메이션들과 음향 효과들이 등장하는 놀랄 만한 디테일은 지금 봐도 매력적이다.

OMIKRON: THE NOMAD SOUL
1999년에 보위와 리브스 가브렐스는 「툼 레이더」로

잘 알려진 퀀틱 드림과 아이도스 인터랙티브가 제작한 '오미크론: 노마드 소울'이라는 컴퓨터 게임에 여덟 곡을 실었다. 개발에 2년이 걸린 이 게임은 네 개의 실제 도시 로케이션에 있는 400개가 넘는 환경들, 150개의 '3D 실시간' 캐릭터, 네 시간 분량의 대화들과 그에 대한 1,200개 이상의 서로 다른 응답들을 자랑한다. 보위는 캐릭터가 죽으면 그때 가장 근처에 있었던 것으로 환생한다는 '오미크론'의 불교적 함의를 지닌 설정에 끌렸던 것 같다. 데이비드 자신도 그 게임 속에서 가브렐스와 게일 앤 도시와 함께 오미크론 시티의 길거리나 바에서 공연하고 있는 '더 어웨이큰드'의 리더 '보즈'라는 캐릭터로 등장하며, 그의 아내인 이만도 고용 보디가드로 나온다. "당신이 어디선가 우리를 만나게 될지 모르죠." 보위가 설명했다. "이 게임은 굉장히 흥미롭고 정교합니다. 비디오 게임의 스토리와 캐릭터를 만드는 작가들이 더 많아진다면 오래 지나지 않아 게임도 영화와 같은 수준의 매력을 가지게 될 겁니다."

"음악을 만들면서 저는 전형적인 게임 음악 사운드로부터 벗어나려고 했어요. 우선순위는 감정적인 맥락을 제공하는 것이었죠. 가브렐스와 제 생각엔 성공적이었던 것 같아요." 보위가 말했다. '오미크론'에는 《'hours...'》 앨범 수록곡 중 〈If I'm Dreaming My Life〉, 〈Brilliant Adventure〉, 〈What's Really Happening?〉을 제외한 모든 트랙의 편곡된 버전과, B면 곡 〈We All Go Through〉가 실렸다. 뿐만 아니라 〈Awak-en 2〉, 〈Jangir〉, 〈Qualisar〉, 〈Thrust〉의 인스트루멘털 버전도 실렸는데 이 곡들은 오직 이 게임에서만 들을 수 있었다. 여러모로 시대에 앞섰던 '오미크론: 노마드 소울'은 게이머들 사이에서 그리 히트를 치지는 못했다. "명예로운 실패였다. 프랑스와 다른 주변 시장국들에서는 그해의 게임으로 뽑혔다." 2013년에 개발자 필 캠벨이 말했다.

AMPLITUDE
2003년 5월, 「Jump: The David Bowie Interactive CD-ROM」이 공개된 지 거의 10년 만에 소니 플레이스테이션 2는 음악 믹싱 게임인 '앰플리튜드'를 공개했는데, 기본적으로는 같은 아이디어를 더 정교하게 발전시킨 것이었다. (그게 무슨 의미든 간에) "20개 이상의 실감 나는 단계에 따라" 조작되고 리믹스될 수 있는 곡들 중에는 〈Everyone Says 'Hi'〉의 METRO 리믹스 인터랙티브 버전이 있었다. 게임에 곡을 실은 다른 아티스트

들로는 가비지, 핑크, 위저, 블링크-182가 있다.

ZIGGY STARDUST

사진가 믹 록과 포토 모자이크 아티스트 크레이그 애덤의 협업으로 탄생한 이 아이폰 어플리케이션은 뉴욕 기반의 회사 모자이크 레전즈가 발매했다. 2008년, 애덤은 3,300장의 믹 록의 사진 컬렉션을 가지고 보위의 초상화를 만든 바 있었다. 이 모자이크 작품은 원래 애덤, 록, 보위의 친필 사인이 들어간 한정판으로 판매되었다. 그리고 이 모자이크가 2009년 7월 발매된 아이폰 앱 'Ziggy Stardust'의 기반이 되었다. 앱을 구매한 사람들은 모자이크를 이루는 개별 사진들을 확대해서 감상할 수 있었고, 믹 록이 모든 사진에 달아 놓은 캡션을 읽으며 얽힌 사연을 파악할 수도 있었다.

SPACE ODDITY

2009년 7월, EMI가 아이클랙스 미디어, 애플의 아이폰과의 협업으로 개발한 인터랙티브 'Space Oddity' 앱이 다운로드 전용 〈Space Oddity 40th Anniversary EP〉와 동시에 공개되었다. 앱의 구매자들은 보위의 이 첫 번째 히트곡을 여덟 개로 분리한 트랙(리드 보컬, 백킹 보컬, 12현 기타, 현악기들, 스타일로폰과 일렉트릭 기타, 멜로트론, 오케스트라, 드럼과 베이스)들을 켜거나 끄거나 볼륨을 조정함으로써 리믹스할 수 있었다. 아이폰의 경우에는 휴대폰을 흔들어 랜덤 믹스를 만드는 기능도 추가로 제공되었다.

GOLDEN YEARS

EMI, 아이클랙스 미디어, 애플은 'Space Oddity' 앱에 이어 2011년 6월에 이와 비슷한 'Golden Years' 앱을 발매했다. 원곡의 프로듀서 해리 매슬린이 제공한 리드 보컬, 백킹 보컬, 12현 기타, 베이스, 드럼, 기타, 하모늄, 기타 타악기(블록, 콩가, 박수 등)의 여덟 개의 트랙을 믹싱할 수 있는 앱이었다.

9장

외전 및 기타

데이비드 보위의 크레딧이 기록되지 않은 레코딩에 관한 이야기들은 허다하지만, 대부분은 터무니없는 소리다. 예를 들어, 1967년 커버 음반 《Hits 67》에 수록된 비틀스의 〈Penny Lane〉과 몽키스의 〈A Little Bit Me A Little Bit You〉 익명 버전을 맡은 것이 데람 시기의 보위라는 소문 등이 그렇다. 당시 재정난에 처해 있던 보위가 부른 것으로 종종 이야기되는 익명 커버로는 도노반의 〈Hurdy Gurdy Man〉과 돈 패트리지의 〈Rosie〉 등도 있다. 이 노래들을 부른 익명의 가수의 음색은 앤서니 뉴리 시기의 보위와 약간 비슷하게 들리긴 하지만, 이 이야기를 뒷받침해주는 근거가 없으며 특히 케네스 피트가 모든 부분을 공들여 쓴 『The Pitt Report』에 언급되지 않았다는 점에서 개연성이 매우 낮아 보인다.

데이비드의 초창기 밴드들이 그의 탈퇴 이후에 발매한 여러 싱글들이 데이비드가 참여했다고 틀리게 설명되는 경우도 있다. 대표적으로 킹 비스의 〈You're Holding Me Down〉과 콘래즈의 〈Baby It's Too Late Now〉 등이 있는데, 둘 다 의심의 여지 없이 그의 활동 시기 이후의 곡이다. 2001년 발견된 콘래즈의 희귀한 미국/캐나다 싱글 〈I Didn't Know How Much〉는 판단하기 조금 더 까다롭기는 하지만, 데이비드가 참여했다는 증거는 아직 나타나지 않았다. 또 그로부터 1년 뒤 발견된 콘래즈의 1965년 스튜디오 테이프에 비춰봤을 때, 데이비드가 참여했을 가능성은 희박해 보인다. 2008년에 발굴된 조 믹이 제작한 콘래즈의 곡 〈Mockingbird〉 또한 데이비드가 밴드를 탈퇴한 후 녹음되었다.

1989년 《Radio One》 앨범의 라이너 노트에서의 터무니없는 주장과 달리, 보위는 1967년 12월 15일 라디오 프로그램 「Top Gear」에서 방송된 지미 헨드릭스의 〈Day Tripper〉 BBC 세션 녹음에 백킹 보컬로 참여하지 않았다. 데이비드는 같은 프로그램을 위해 그 스튜디오 안에 있기는 했으나, 그가 헨드릭스의 세션에서 노래를 불렀다는 것은, 그의 말에 따르면 "완전 말도 안 되는, 그러나 사실이었으면 좋겠을" 이야기다.

또, 딥 코크란 앤드 디 이어윅스(Dib Cochran & The Earwigs)로 크레딧이 표기된 1970년도 싱글 〈Oh Baby/Universal Love〉에 보위가 백킹 보컬과 색소폰으로 참여했다는 소문이 돌기도 했다. 이 루머에도 근거는 없다. 실제로 노래를 부른 것은 토니 비스콘티였고 마크 볼란, 존 케임브리지, 팀 렌윅, 릭 웨이크먼 등이 그를 뒷받침했다. 녹음 당시 믹 론슨도 그곳에 있었고 기타 라인을 더했을 수도 있지만 전설과는 달리 보위나, 볼란의 봉고 연주자 미키 핀은 녹음에 참여하지 않았다.

볼란의 광팬들은 보위가 티라노사우르스 렉스의 1968년 히트곡 〈Deborah〉에 박수 소리를 더했고 이후 1975년 7월과 1976년 6월 사이에 발매된 싱글 〈New York City〉, 〈Dreamy Lady〉, 〈London Boys〉, 〈I Love To Boogie〉에 색소폰 및 백킹 보컬로 참여했을 가능성을 제기하기도 했다. 하지만 토니 비스콘티에 의하면 이는 전혀 사실이 아니다. "뜬소문에 불과해요. 팬들이 믿고 싶어 하는 이야기죠." 그는 바니 호스킨스에게 이렇게 이야기했다. "만약 데이비드 보위가 그의 곡 하나에라도 등장했다면, 절 믿으셔야 하는데, 마크가 가장 먼저 그걸 이야기하고 다녔을 거예요."

또 다른 오해는, 들릴 듯 말 듯한 부틀렉 트랙 〈Something Happens〉가 보위의 1971년 데모라는 것이다. 이 또한 미신에 불과하다. 사실 이 트랙은 1970년대의 한 BBC 세션에서 콜린 블런스턴이 그의 자작곡 〈Someth-ing Happens When You Touch Me〉를 연주한 것의 조악한 복제본이다. 제대로 된 녹음본은 블런스턴의 1995년 앨범 《Live In Concert At The BBC》에서 들을 수 있다. 보위의 1971년도 데모라고 오래 주장되었던 또 다른 곡은 〈Don't Be Afraid〉이다. 이 곡이 미국 밴드 차르(Czar)의 데모곡이며 그들의 1970년 동명 앨범 재발매반에 수록되어 있다는 사실은 2014년 크리스 오리어리 웹사이트의 기고자 중 한 명에 의해 마침내 밝혀졌다.

같은 1971년에 나온 또 다른 논란을 일으킨 곡은 론 드 스트룰(Ron de Strulle)의 〈To Be Love〉의 데모로,

데이비드의 첫 미국 체류 시기 로스앤젤레스에서의 한 즉흥 세션에서 나온 것이라는 이야기가 있다. 그러나 이 곡이 2016년 온라인에 등장했을 당시, 보위가 녹음에 참여했다는 직접적인 증거는 찾을 수 없었다.

롤링 스톤스의 1974년 앨범 《It's Only Rock'n'Roll》 이나 같은 해의 론 우드 솔로 데뷔 앨범 《I've Got My Own Album To Do》에 보위가 등장한다는 소문도 있었다. 보위가 롤링 스톤스 앨범의 타이틀곡으로 발전한 이 곡의 초기 잼 세션에 참여했다는 것은 오래전 키스 리처즈가 확인해주었다. 그러나 두 앨범 모두 보위가 등장한다는 근거는 없다.

보위의 로스앤젤레스 공백기에 관한 여러 루머 중 하나는 그가 1975년경에 스튜디오에서 존 레넌과 듀엣으로 〈Let's Twist Again〉을 불렀으리라는 주장이다. 이 트랙은 부틀렉에 등장하기는 했지만 설득력이 부족하며, 훗날 토니 비스콘티의 아내가 되는 레넌의 전 애인 메이 팽은 《Young Americans》의 두 수록곡만이 보위와 레넌이 함께한 유일한 레코딩임을 확인해주었다. 또 다른 가공의 1975년 세션도 있는데, 이번에는 니나 시몬과 가진 것으로 로스앤젤레스에 있는 RCA의 웨스트 코스트 스튜디오에서 진행된 것으로 이야기된다. 보위가 이 시기에 시몬을 만났으며 그녀의 작업을 대단히 흠모했음은 알려져 있지만(〈Wild Is The Wind〉 레코딩은 그녀에 대한 경의를 담은 것이었다), 협업의 증거는 없다.

보위가 메콘스의 1980년 앨범 《The Mekons》에서 색소폰을 연주했다는 신뢰할 수 없는 소문이 있다. 마찬가지로 〈Low〉, 〈Lodger 1〉, 〈Lodger 2〉라는 세 곡의 부틀렉 연주곡이 1970년대 후반의 특정되지 않은 보위/이노 세션에서 녹음되었다는 주장도 믿기 어렵다. 근거가 확인되지 않은 또 다른 이야기는 보위가 M(본명은 로빈 스콧)의 앨범 《New York London Paris Munich》에서 박수 소리를 녹음했다는 것이다. 이 앨범은 M의 〈Pop Muzik〉이 세계적으로 히트한 직후 1979년 몽트뢰에서 녹음되었고, 보위의 오랜 협업자 데이비드 리처즈가 엔지니어링했다.

보위가 1979년 존 케일의 데모 〈Velvet Couch〉와 〈Pianola〉에 참여했다는 점에는 의심의 여지가 없지만, 그가 케일의 다른 데모에도 참여했다고 볼 만한 근거는 전혀 없다. 이 데모들의 일부는 후일 케일의 솔로 작업물을 통해 다시 등장하기도 하는데, 부틀렉

마다 제목이 다르긴 하지만 〈I've Nothing More To Destroy〉, 〈Honi Soit〉, 〈Cry Like A Pony〉(또는 〈Ride The Pony〉), 〈Baby Candy〉, 〈Wednesday〉, 〈Mandela Tribute〉, 〈Looking For A Friend〉, 〈Where Have You Been, My Only Love〉, 〈Augusto Pinochet〉 등이 있다.

〈Under Pressure〉와 〈Cool Cat〉에 더해, 보위가 퀸의 1982년 앨범 《Hot Space》의 세 번째 트랙 〈Action This Day〉에서 노래를 불렀다는 설이 제기되기도 했다. 백킹 보컬 중 몇 부분에서 실제로 데이비드 같은 느낌이 있기는 하지만, 확실한 증거가 없고 아직 판단을 내리기는 이르다.

이 노래에 당신이 나오는지 몰랐겠지…

(*〈Five Year〉의 가사—옮긴이 주)

데이비드 보위에 '관한' 내용이라는 루머가 존재하는 곡으로는 브라이언 이노의 〈Spider And I〉(1977년 《Before And After Science》 수록곡), 바우하우스의 〈King Volcano〉(1983년 《Burning From The Inside》 수록곡), 1973년 롤링 스톤스의 〈Angie〉와 〈Dancing With Mr. D.〉(《Goat's Head Soup》 수록곡) 등이 있다. 이자벨 아자니의 1983년 동명 앨범 수록곡 〈Beau Oui Comme Bowie〉-해석하면 '잘생겼네, 그래, 보위처럼'이라는 뜻-는 보위의 이름을 이용한 언어유희다. 보컬 페르 게슬이 훗날 록세트를 결성한 스웨덴의 밴드 길렌 타이더는 〈Åh Ziggy Stardust (Var Blev Du Av?)〉-해석하면 '아, 지기 스타더스트 (무엇이 되었나?)'라는 뜻-라는 곡을 녹음했다. 베루카 솔트의 1997년 앨범 《Eight Arms To Hold You》에는 〈With David Bowie〉라는 곡이 수록되어 있는데, 소문과는 달리 보위는 이 곡에 참여하지 않았다. 모비의 곡 〈Spiders〉(2005년 《Hotel》 수록곡)는 데이비드에 대한 오마주이다. 이언 헌터의 노래 〈Boy〉(1975년 동명 솔로 앨범 수록곡)는 코카인 중독 시기의 보위에 대해 경멸적인 비판을 담고 있지만, 그의 2016년 곡 〈Dandy〉(《Fingers Crossed》 수록곡)는 그의 오랜 친구이자 동료에 대한 애정 어린 작별 인사로, 호의적인 레퍼런스로 가득하다. 로비 윌리엄스는 그의 2006년 앨범 《Rudebox》에 수록된 곡 〈The Actor〉를 통해 보위에게 존경을 표시하는데, 이 앨범에는 〈Viva Life On Mars〉라는 곡도 수록되어 있다. 스페인 가수 마놀로 가르시아의 2014년 찬가 〈Esta Noche

He Soñado Con David Bowie〉-해석하면 '어젯밤 보위 꿈을 꿨네'라는 뜻-는 뉴욕에서 녹음했는데, 얼 슬릭, 게리 레너드, 재커리 알포드 등의 뮤지션이 참여했다.

제목에서 이 위대한 남자를 언급하는 다른 곡에는 토리 에이모스의 〈Not David Bowie〉, 블랙 랜디 앤드 더 메트로스쿼드의 〈Pass The Dust, I Think I'm Bowie〉, 봉워터의 〈David Bowie Wants Ideas〉, 더 클린의 〈David Bowie〉, 브라이언 존스타운 매서커의 〈Since I Was Six (David Bowie I Love You)〉, 플레이밍 립스와 네온 인디언의 〈Is David Bowie Dying?〉, 핫치킨의 〈David Bowie Eyes〉, 록우드 맥케이의 〈T Rex And The Thin White Duke〉, 캐시 맥도날드의 〈Bogart To Bowie〉, 피시(Phish)의 〈David Bowie〉, 소서(Saucer)의 〈Knick Knacks For David Bowie〉, 피터 실링의 〈Major Tom (Coming Home)〉, 맷 소럼의 〈What Ziggy Says〉, 트리트먼트의 〈The RIse & Fall Of David Bowie And The Glamrockers From Hammersmith〉, 와일드 원즈의 〈Bowie Man〉이 있다.

보위를 직접적으로 패러디한 곡으로는, 히비지비스의 유명한 1981년 곡 〈Quite Ahead Of My Time〉과 리암 린치의 2003년 〈Fake Bowie Song: Eclipse Me〉가 있다. 그리 익살스럽지는 않지만, 스트롭스의 1972년 트랙 〈Backside〉는 'Ciggy Barlust And The Whales From Venus'라는 크레딧으로 표기되었으며, 사울 윌리엄스의 2007년 힙합 앨범의 제목은 《The Inevitable Rise And Liberation Of Niggy Tardust》였다. 보다 밝은 곡으로는 게일 앤 도시의 2003년 앨범 《I Used To Be⋯》에 수록된 〈Magical〉이 있는데, 보위의 오랜 베이시스트였던 그녀가 1998년에 데이비드에 바친 찬가로, 당시 그녀는 침체기에 있었고 보위와 다시 일할 수 있을지 불확실해하고 있었다.

가사에서 보위를 언급한 곡으로는 애덤 앤드 디 앤츠의 〈Friends〉, 아몬 뒬 II의 〈You're Not Alone〉, 토리 에이모스의 〈Riot Poof〉, 앵그리 사모안즈의 〈Get Off The Air〉, 아크의 〈The Worrying Kind〉, 뱃피쉬 보이스의 〈The Birth Of Rock And Roll〉, 비스티 보이스의 〈Car Thief〉, 블러드하운드 갱의 〈Legend In My Spare Time〉, 본 조비의 〈Captain Crash And The Beauty Queen From Mars〉, 트레이시 본햄의 〈One Hit Wonder〉, 보이 조지의 〈Who Killed Rock'n'Roll〉, 얼 브루투스의 〈Navyhead〉, 부시의 〈Everything

Zen〉, 클래시의 〈Clash City Rockers〉, 크래시 패드의 〈TS/TV〉, 심벌즈 잇 기타스의 〈Warning〉, 마일리 사이러스의 〈Twinkle Song〉, 대니 보이의 〈Castro Boys〉, 라나 델 레이의 〈Terrence Loves You〉, 데프 레퍼드의 〈Rocket〉, 닥터 훅의 〈Everybody's Making It Big But Me〉, 패트릭 피츠제럴드의 〈Live Out My Stars〉, 펑카델릭의 〈White Funk〉, 제프리 게인스의 〈Somewhat Slightly Dazed〉, 니나 하겐의 〈New York New York〉, 로빈 히치콕의 〈1974〉, 패트리샤 카스의 〈Hotel Normandy〉, 크라프트베르크의 〈Trans-Europe Express〉, 프레자 로엡(Freja Loeb)의 〈Never Stop Coming Back〉, 마릴린 맨슨의 〈Apple Of Sodom〉, 메리제인의 〈The Mayor Of The Sunset Strip〉, 미션의 〈Just Another Pawn In Your Game〉, 조니 미첼의 〈The Hissing Of Summer Lawns〉, 버비 모텐스의 〈Blindsker〉, 패닉 온 더 타이타닉의 〈Major Tom〉, 팔리아먼트의 〈P. Funk〉, 톰 페티 앤드 더 하트브레이커스의 〈The Same Old You〉, 레드 핫 칠리 페퍼스의 〈Californication〉, 리유니언의 〈Life Is A Rock But The Radio Rolled Me〉, 스미스의 〈Sheila Take A Bow〉, 스네이크 록의 〈No More Glamour Boys〉, 데이브 스튜어트의 〈Chelsea Lovers〉, 서브휴먼스의 〈No More Gigs〉, 티 파티의 〈Empty Glass〉, 테즈의 〈Angry Angels〉, 언더톤스의 〈Mars Bars〉, 로비 윌리엄스의 〈Rock DJ〉, 옐로우 매직 오케스트라의 〈Tighten Up〉이 있다. 노다웃의 2004년 싱글 〈It's My Life〉에는 별다른 분명한 이유 없이 'Thin White Duke Remix'라는 제목의 믹스가 포함됐다. 빅 오디오 다이너마이트의 〈E=MC2〉에는 「지구에 떨어진 사나이」가 언급되고, 존 설리번이 작곡한 BBC1 장수 시트콤 「Only Fools And Horses」클로징 곡에는 '데이비드 보위의 LP들David Bowie LPs'라는 가사가 있기도 하다.

많은 뮤직비디오도 보위 레퍼런스를 피해가지 못했다. 마크 알몬드는 그의 1995년 싱글 〈Adored And Explored〉의 비디오와 후속 싱글 〈The Idol〉의 재킷에서 지기 시기의 보위를 포함한 팝 아이콘들의 분장을 하고 나오고, 레드 핫 칠리 페퍼스의 베이시스트 플리도 2006년 〈Dani California〉의 비디오에 의상을 착용하고 출연한다. 2008년에는 보이 조지의 싱글 〈Yes We Can〉의 뮤직비디오에 지기의 만화가 등장했다. 날스 바클리의 2006년 싱글 〈Smiley Faces〉의 비디오에

는 보위의 오리지널 〈Let's Dance〉 영상 일부가 처리를 거쳐 등장했고, 같은 해 유투는 보위의 〈John, I'm Only Dancing〉 클립의 짧은 일부를 자신들의 〈Window In The Skies〉 비디오에 사용했는데, 영상을 세심하게 선택해 영리하게 편집함으로써 여러 록스타들이 보노의 보컬에 립싱크하는 것처럼 보였다. 펄프의 2002년 싱글 〈Bad Cover Version〉의 비디오는 밴드 에이드의 〈Do They Know It's Christmas?〉를 풍자했는데, 밴드 에이드 참여진을 닮은 사람들을 스튜디오에 잔뜩 모아 왔고, 여기에 보위와 소름 끼칠 정도로 닮았을 뿐만 아니라 모창도 꽤 잘하는 대역이 포함됐다. 〈Band Cover Version〉의 재킷은 《Ziggy Stardust》 앨범 커버를 패러디했는데, 활자체와 색감까지 따라 했다. 볼티모어 기반의 아티스트 CEX도 비슷한 트릭을 시도했는데, 2003년 앨범 《Being Ridden》에서 《"Heroes"》 앨범의 커버 포즈를 모사했다. 《"Heroes"》를 모사한 다른 아티스트로는 미국의 싱어송라이터 제레미 메서스미스가 있는데, 그의 2010년 앨범 《The Reluctant Graveyard》를 홍보하기 위해 포즈를 따라 했다. 2015년에 타이탄 코믹스는 「닥터 후」 만화책 커버에 배우 피터 카팔디가 《"Heroes"》 포즈를 취하는 이미지를 사용했다.

또 다른 록 음악계의 고전 이미지인 《Aladdin Sane》 재킷은 너나 할 것 없이 흉내 내고 패러디했다. 2001년에는 앱솔루트 보드카 광고 캠페인에 차용되었고, 2002년에는 맷 그레이닝이 호머 심슨을 알라딘 세인으로 묘사한 만화가 『롤링 스톤』의 앨범 커버 패러디 시리즈에 실렸다. 2008년 미국 대통령 선거에서는 버락 오바마를 알라딘 세인으로 묘사한 티셔츠가 미국 전역에서 불티나게 팔렸다. 같은 해 뮌헨의 쿤스트페어라인 갤러리에서 열린 'Marxist Disco! (cancelled)'라는 전시에는 스콧 킹이 제작한 록스타로 분장한 공산주의 지도자들의 이미지들이 등장했는데, 그중에는 알라딘 세인의 페이스 페인팅을 한 스탈린과 후기 지기 스타더스트로 묘사된 레닌도 있었다. 2010년에는 네슬레 스마티스 초콜렛의 호주 텔레비전 광고에 보라색 알라딘 세인 분장을 한 어린 소년이 등장했다.

스파이스 걸스의 멜라니 C는 1997년의 대히트 영화 「스파이스월드」의 판타지 신에서 〈Rebel Rebel〉 해적 의상의 레플리카를 착용했고, 지적이기로는 전혀 밀리지 않는 2003년도 「미녀삼총사 2: 맥시멈 스피드」에는 〈Rebel Rebel〉이 흐르는 가운데 알라딘 세인 분

장을 한 드류 베리모어가 결투를 하는 장면이 있다. 캐나다 감독 장 마크 발리의 2005년의 커밍아웃 드라마 「크.레.이.지」에는 10대 주인공 잭이 알라딘 세인 분장을 덕지덕지 바르고 〈Space Oddity〉를 따라 부르는 장면이 나오며, BBC 드라마 「이스트엔더스」의 배우 아담 우드야트는 2007년 다른 앨버트 스퀘어의 주민들과 함께 찍은 록 콘셉트의 사진 촬영에서 비슷한 복장을 차용했다. 2009년 10월 BBC의 「Children In Need」를 홍보하기 위해 진행자 더못 오리어리는 고블린 왕 자렛으로 분장했고, 여배우 제인 린치는 폭스 텔레비전 시리즈 「글리」의 한 2011년 에피소드에서 지기 스타일을 하고 등장했다.

디페시 모드의 마틴 고어는 밴드의 1998년 투어에서 사용된 배면 영사 영상에서 알라딘 세인처럼 꾸미고 나왔고, 2001년 10월 보이 조지는 ITV의 「Popstars In Their Eyes」 연예인 경연에서 완전한 보위 분장을 하고 〈Starman〉을 공연해 승리했다. 같은 해 5월에는 「Stars In Their Eyes」 참가자 토니 페리가 1996년 브릿 어워즈에서의 보위 분장을 하고 〈Ashes To Ashes〉를 공연해 결승에 오르기도 했고, 해당 프로그램의 2005년 3월 에디션에서는 에드 블레이니가 지기 분장을 하고 〈Space Oddity〉를 공연했다. 2002년 12월 또 다른 유명인 특집 편에서는 보이 조지가 알라딘 세인 분장을 하고 〈Sorrow〉를 불러 다시 승리를 거뒀다. 같은 달에 조너선 로스는 BBC1의 크리스마스 특집 「They Think It's All Over」에서 지기 분장을 했다.

그리고 또 수많은 이름들…

(·〈Time〉의 가사—옮긴이 주)

몇몇 밴드들은 보위의 곡명이나 가사에서 이름을 따왔다. 쿡스, 세이비어 머신, 심플 마인즈(〈The Jean Genie〉 중), 킹 볼케이노(〈Velvet Goldmine〉 중), 샘 테라피 앤드 킹 다이스(〈Son Of The Silent Age〉 중), 벨파스트의 펑크 그룹 루디(〈Star〉 중) 등이 그 예다. 밴드 재팬의 프런트맨 데이비드 실비언은 그의 성을 〈Drive-In Saturday〉에서 따왔다. 유투의 초기 그룹명 중 하나는 하이프였으며 조이 디비전은 〈Warszawa〉에 경의를 표하는 의미에서 한때 이름을 바르샤바(Warsaw)로 지었다(그리고 동명의 곡을 녹음했다). 닉 로우(Nick Lowe)는 《Low》에 대한 응답으로 자신의 1977년 EP 제

목을 〈Bowi〉로 지었고, 핑크 페어리스는 앨범 《Kings Of Oblivion》의 제목을 〈The Bewlay Brothers〉에서 따왔다. 스웨이드의 1994년 명반 《Dog Man Star》는 초기 보위의 주요 앨범 석 장(《Diamond Dogs》, 《The Man Who Sold The World》, 《Ziggy Stardust》)에서 제목을 따왔다. 어느 1997년작 아랍 음악 컴필레이션의 제목은 《The Secret Life Of Arabia》이며, 중세 및 르네상스 음악 사중주단 레드 프리스트가 2009년에 레코딩한 바흐 명작 앨범의 제목은 멋들어지게도 《Johann, I'm Only Dancing》이었다.

보위의 작품은 다양한 소설에도 영감을 주었는데, 케이트 뮤어의 『Suffragette City』(1999), 앨런 와트의 『Diamond Dogs』(2000) 등은 보위의 작품에서 제목을 따왔다. 하니프 쿠레이시의 1999년 선집 『Midnight All Day』(2000)에는 'Strangers When We Meet'이라는 단편이 수록되어 있는데, 물론 이는 이로부터 몇 년 전 데이비드가 쿠레이시의 『시골뜨기 부처』를 위해 쓴 곡의 제목 중 하나다. 필립 K. 딕의 1981년 소설 『발리스』의 인물과 시나리오에는 작가가 보위, 특히 「지구에 떨어진 사나이」에 푹 빠져 있던 결과로 만들어진 부분들이 있다. 롭 뉴먼의 1994년 소설 『Dependence Day』에는 데이비드 보위가 주인공의 스토커로 등장한다. 에릭 아이들의 1999년 희극 소설 『The Road To Mars』의 주인공은 '4.5 보위 인공 지능 로봇'인데, 틀림없이 작가가 보위와의 오랜 우정을 기리기 위해 지은 이름이다. 스티븐 킹의 2005년 소설 『The Colorado Kid』의 주인공 중 하나는, 특별하게 눈에 띄는 이유는 없는 듯하지만 데이비드 보위라는 이름의 기자다. 할랜드 밀러의 2000년도 소설 『Slow Down Arthur, Stick To Thirty(속도를 줄여요, 아서. 계속 30으로 가요)』(「지구에 떨어진 사나이」의 대사를 인용한 제목)는 1980년대 초반 요크셔 지방의 한 보위 모방꾼의 모험을 좇는다. "아이디어가 꽤 맘에 들어요. 작가의 실력이 아주 좋은지는 모르겠지만요." 책을 읽은 뒤 보위는 이렇게 말했다. 2001년에 출간된 마틴 뉴웰의 희극적 회고록 『This Little Ziggy』, 피터 헤이우드의 2006년작 소설 『Catch A Falling Star』, 믹 맥캔의 2006년작 회고록 『Coming Out As A Bowie Fan In Leeds, Yorkshire, England(영국 요크셔 리즈에서 보위 팬으로 커밍아웃하기)』 등도 같은 영역을 다룬다. 데이브 톰슨의 2002년작 서간체 소설 『To Major Tom: The Bowie Letters』는 수년

간 보위에게 쓴 팬레터의 형식으로 이야기를 풀어낸다. 1970년대 글램 록 비주류의 별로 알려지지 않은 지저분한 영역을 다룬 제이크 아노트의 2006년작 소설 『Johnny Come Home』은 'Sweet Thing'으로 불리는 남창을 등장시킴으로써 보위를 암시한다. "제가 보위에게서 직접 훔쳐 온 많은 것 중 하나예요. 그래서 그가 이 책을 좋아하지 않을 수도 있다고 생각해요." 보위의 '엄청난 광팬'을 자처한 아노트가 2006년 인터뷰에서 고백했다. 피터 루터의 2007년작 소설 『Dark Covenant』에는 보위와 관련된 힌트로 가득한 초자연적 십자말풀이가 등장한다. 또한 2007년에는 그로부터 20년 전에 영화 「회색빛 우정」에 함께 출연했던 리처드 E. 그랜트와 폴 맥간이 재결합해 12분짜리 단편 영화 「Always Crashing In The Same Car」에 출연했는데, 제목을 제외하면 보위와의 연관성은 잘 숨겨져 있다. 멕 라이언과 티모시 허튼이 출연한 2009년작 로맨틱 코미디 「다시 사랑할 수 있을까?(Serious Moonlight)」와 ABC의 공상과학 시리즈 「플래시포워드」의 2009년 에피소드 'Scary Monsters And Super Creeps'도 이와 마찬가지다. 이에 질세라, 같은 해의 「닥터 후」 스페셜 「The Waters Of Mars」의 배경은 '보위 기지 1'이라는 이름의 화성 탐사 기지였다. "전 보위 팬이에요. 그러니까 어떻게 그런 기회를 놓치겠어요?" 이 에피소드의 공동 작가 필 포드가 말했다. "아마 기지의 이름을 가장 먼저 생각한 것 같아요. '화성 위의 삶(Life On Mars)'이잖아요. 어떻게 다른 이름을 짓겠어요?"

2011년작 영화 「헝키 도리」는 1976년의 더운 여름을 배경으로 미니 드라이버라는 인물이 교사로 등장하는데, 그녀는 보위의 몇몇 곡이 나오는 록 버전 「템페스트」를 통해 자신이 맡은 10대 학생들에게 영감을 주려고 한다. BBC의 의학 드라마 「캐주얼티」에는 'Diamond Dogs'라는 2008년 에피소드와 'We Could Be Heroes'라는 2009년 에피소드가 있다. 같은 드라마의 1998년 에피소드 'We Can Be Heroes'와 혼동해선 안 된다.

예술가 겸 작가 에릭 워롤은 2009년 『Ziggy Stardust』라는 제목의 프랑스어 소설을 출간했는데, 스스로가 보위의 그 유명한 두 번째 자아라고 믿는 정신병자를 다뤘다. 같은 해 정치 역사가 윌리엄 클라인크넥트는 친숙한 제목을 빌려와 『The Man Who Sold The World: Ronald Reagan And The Betrayal Of Main

Street America(세계를 판 남자: 로널드 레이건과 주류 미국의 배신)』라는 책을 출간했다.

보위가 대중문화에 끼친 영향력을 흔치 않은 방식으로 기념한 것으로는 패션 디자이너 헨리 두아르테가 J 브랜드 레이블을 위해 2009년에 만든 두 종류의 데님 진이 있는데, 각각 'The Ziggy'와 'The Suffragette'이라는 이름이 붙었다. 이는 데이비드의 1970년대 초반 스타일, 특히 그가 〈The Jean Genie〉비디오에서 입은 바지에 영감을 받은 것으로 보였다. 그러나 시시각각 변하는 패션 세계는 2009년 우리의 이 남자에게 부여된 불멸성과는 경쟁할 수 없게 되었는데, 독일의 거미 연구가 피터 예거가 새로 발견한 말레이시아 거미의 학명을 'heteropoda davidbowie'로 붙였기 때문이다. 2015년에는 한 아프리카 나비의 차례로, 학명이 'bicyclus sigiussidorum'으로 지어졌는데, 두 번째 단어가 'Ziggy Stardust'를 라틴어로 쓴 것이었다.

다른 이들은 가짜를 어떻게 볼 것인가…

(*〈Changes〉의 가사—옮긴이 주)

보위는 ITV의 「Splitting Image」와 채널 4의 「The Comedy Lab」 등 셀 수 없이 많은 풍자물을 통해 묘사되고, 패러디되었다. 아르만도 이아누치의 2006년 BBC 코미디 시리즈 「Time Trumpet」에는 로렌스 볼웰과 스티븐 스프랫이 한 쌍의 지기 시대 보위로 등장했고, 같은 해 미국 카툰 네트워크 시리즈 「The Venture Bros」의 한 에피소드에는 만화화된 데이비드가 등장했다. 2007년 HBO의 코미디 드라마 「플라이트 오브 더 콘코즈」에는 'Bowie'라는 제목의 에피소드가 포함되었는데, 프로그램의 뉴질랜드 듀오는 저메인 클레멘트가 지기 스타더스트, 〈Ashes To Ashes〉, 「라비린스」의 데이비드를 모사한 일련의 꿈속 장면들을 통해 데이비드에게 경의를 표시했고, 이후 저메인과 브렛 맥켄지가 함께 〈Bowie〉라는 제목의 파스티셰 노래를 불렀다. 노래는 대부분의 힌트를 〈Space Oddity〉에서 가져오고 있었는데, 「Love You Till Tudesday」 영상에서 나온 톰 소령의 저예산 미장센을 소름 돋을 정도로 정확하게 재현했다. 이 에피소드의 엔딩 크레딧에서 〈Let's Dance〉 스타일로 반복된 이 노래는, 후일 그들 듀오와 동명의 2008년 앨범에 수록됐다.

보위가 했던 어떤 것이든 다 좋아한 또 다른 코미디

듀오로는 아담 벅스턴과 조 코니시가 있는데, 채널 4와 BBC 6 뮤직에 방영되는 그들의 쇼 「Adam & Joe」에는 수많은 애정 어린 헌정곡들이 등장했다. 그중 유명한 것은 코니시의 2009년 노래 〈Bathtime For Bowie〉와 벅스턴의 2010년 레코딩 〈Changes (For 6 Music)〉이 있다. 그러나 보위 풍자물 중 가장 웃기고 가장 잘 만든 것은 아마 BBC2의 컬트 고전 「Stella Street」(1997-2004)에서 찾을 수 있을 것이다. 이 쇼에서 존 세션스와 필 콘웰은 예상 밖의 유명인들을 한데 모아 잎이 무성한 런던 교외에 거주하는 것으로 모사한다. 콘웰은 친밀감 있는 표현을 통해 보위를 어색한 루저로 그리는데, 그는 가라테 동작을 하거나 즉흥 노래를 만드는 버릇이 있으며, 연기 오디션에 탈락하고, 천박하지만 재밌게도 문장을 말하는 도중 예상치 못하게 연극적인 보컬 테크닉을 폭발시키고는 한다. 「Stella Street」의 즐거움을 아직 맛보지 못한 사람들에게는 꼭 한 번 찾아볼 것을 추천한다. 이 쇼의 중심 캐릭터 허겟 부인은 현대 영국의 숨은 히로인 중 하나이기도 하다.

2000년 8월에는 보위와 관련된 프린지 연극 「From Ibiza To The Norfolk Broads(이비자에서 노포크 브로즈까지)」가 한 달간 캠든 피플스 시어터에서 공연됐다. 애드리언 베리가 각본과 연출을 맡은 이 연극은 거식증에 걸린 10대 마틴의 보위에 관한 집착을 다뤘다. 병원 침상에 누운 마틴은 「거미여인의 키스」 스타일의 이어지는 꿈 장면 속으로 빠져들며 보위와 소통하는데(코미디언 롭 뉴먼이 목소리를 맡았다) 그동안 〈Little Wonder〉에서 〈Rock'n'Roll Suicide〉에 이르는 곡들이 그가 처한 곤경을 반영한다. 이 프로덕션은 『타임 아웃』에 의해 "희귀한 것들 중 하나: 모든 기대를 뛰어넘는 프린지 연극"이라고 극찬받았으며, 2001년 에든버러 프린지 페스티벌에서 재연되었고 2016년 가을에 새 투어 프로덕션이 발표됐다.

같은 2001년 에든버러 프린지 페스티벌에서, 보위 팬들은 디 드 무어(Des De Moor)와 러셀 처니가 공연하는 「Darkness And Disgrace(어둠과 수치)」도 관람할 수 있었는데, 데이비드의 노래들을 기반으로 만들어진 비평계의 인정을 받은 카바레 공연으로 원래는 그보다 한 해 전에 런던의 로즈마리 브랜치 시어터에서 개막한 바 있었다. 「Darkness And Disgrace」는 폭넓게 선곡된 보위 넘버들 사이에 그의 작업들에 대한 설명이 될 수 있는 문학작품의 발췌본을 삽입했다(조지 오

웰, 로버트 A. 하인라인 등). 이 공연은 2003년 2월 런던의 펜터미티스 시어터에서 재연됐고 같은 해에 공연 수록곡의 CD 레코딩이 발매됐다. 보위에게 영감을 받은 또 다른 카바레 아티스트는 테일러 맥이었는데, 그의 2010년 공연 「Comparison Is Violence, Or The Ziggy Stardust Meets Tiny Tim Songbook(비교는 폭력이다, 혹은 지기 스타더스트 타이니 팀 송북을 만나다)」은 뉴욕과 런던의 무대에 올랐으며 특이한 보위 커버곡들을 포함하고 있었다. 그중 하나는 〈Starman〉과 〈Tiptoe Through The Tulips〉의 메들리였다.

2001년 3월에는 연출가 데이비드 할리우드가 「라이프 온 마스」라는 제목의 "개념적인 연극 작품"을 호주 웬트워스폴스예술학교에서 공개했다. 보도자료에 따르면 이 프로덕션은 "따분한 삶의 테마들, 고립, 명성, 그리고 자기파괴"와 씨름하며, 부모님이 괴짜인 뷰레이(Bewlay) 가문의 두 형제에 대한 이야기라고 한다. 오이런. 이 공연은 그해 11월에 시드니의 뉴턴 시어터로 옮겨갔다.

고향 영국에서, 「라이프 온 마스」는 2006-2007년까지 방영된 BBC의 유명 드라마의 제목이기도 했다. 매튜 그레이엄, 토니 조던, 애슐리 파로아가 만든 이 드라마에서는 오늘날의 경찰이 교통사고를 당한 뒤 「스위니」에 나올 법한 폭력적이고 거친 경찰들의 시대였던 1973년으로 돌아가게 된다. 혹은, 돌아간 게 맞는 걸까? 사고가 일어날 때 주인공의 차에서 흘러나오는 보위 노래에서 제목을 따온 이 드라마는 높은 평점을 받았고, 1980년대 초를 배경으로 한 적절한 제목의 「애쉬스 투 애쉬스」가 2008-2010년에 속편으로 이어졌다. 두 드라마는 모두 보위 노래와 레퍼런스들로 가득했다. 중심 캐릭터 진 헌트 경감은 종종 '진 지니'라는 별명으로 불리며, 「애쉬스 투 애쉬스」의 첫 시즌에는 주인공 알렉스 드레이크가 〈Ashes To Ashes〉 비디오에 등장하는 보위의 피에로와 닮은 악당에게 쫓기는 이야기도 포함됐다. ABC의 2008-2009년 「라이프 온 마스」 미국 리메이크는 배경이 뉴욕으로 옮겨졌는데, 네 편의 에피소드 제목에 보위 레퍼런스가 포함됐다('The Man Who Sold The World', 'Take A Look At The Lawmen', 'Let All The Children Boogie', 'All The Young Dudes').

언론의 관심은 적었지만, 더 열광적인 리뷰를 얻어낸 것은 2005년 2월의 연극 「(We Were) Ziggy's Band」로, 마크 윌러가 썼으며 1970년대를 배경으로 셰이키 스루어라는 이름의 글램-록 워너비가 겪는 사건들을 다뤘다. 사우샘프턴의 오클랜즈 유스 시어터에서 열린 이 연극은 후일 「Sequinned Suits And Platform Boots(스팽글 슈츠와 통굽 부츠)」라는 제목으로 다시 만들어져 2006년 에든버러 프린지 페스티벌에서 공연되었다. 2005년 7월에는 뮤지컬 「The Rise And Fall Of Ziggy Stardust」의 3일 연속 공연이 있었다. 이 프로덕션은 보위 앨범의 '드라마틱한 줄거리'를 따라가는 것이었는데, 뉴욕의 엔디콧 공연 예술 센터 레퍼토리 극단이 노래를 부르며 이야기를 들려줬다. 그다음 달에는 뉴욕의 오하이오 시어터에서 위트니스 리로케이션 극단의 「In A Hall In The Palace Of Pyrrhus(피로스의 성 안의 홀에서)」가 무대에 올랐는데, 라신의 「앙드로마크」 배경에 보위 노래가 깔리도록 각색한 작품이었다.

2005년 8월에는 무려 시드니 오페라 하우스 스튜디오에서 「Ground Control To Frank Sinatra(지상 관제소에서 프랭크 시나트라에게)」의 초연이 있었다. 이 공연은 호주 출신 퍼포머 제프 더프가 상상한 데이비드 보위와 프랭크 시나트라의 가상의 만남에 관한 초현실적인 백일몽이었고, 두 전설은 서로의 곡을 각자의 스타일로 바꿔 부른다. 미친 상상력은 여기서 끝나지 않았다. 2005년 12월에는 버뱅크 팔콘 시어터에서 「The Little Drummer Bowie」가 상연됐는데, 트루바도어 시어터 극단의 계절극으로서, 지기라는 이름의 펑크 퍼커셔니스트의 모험, 그리고 예수, 마리아, 요셉, 삼손이라는 이름의 당나귀와 여호수아라는 이름의 낙타와 그와의 만남에 관한 내용이었다. 보위의 작업을 재맥락화할 가능성은 영원하다는 것을 입증하듯, 2006년 7월에는 시카고 탭 시어터에서 「Changes: A Science Fiction Tap Opera」가 상연됐다. 보위 노래들을 배경으로 톰 소령이 외계 행성으로 여행하고 사악한 독재자를 타도했는데, 이야기는 모두 탭 댄스라는 매체를 통해서 전달됐다. 같은 달에는 BBC 라디오 4에서 알리스테어 제시먼의 희극 「Star Man」이 방영됐다. 화자가 데이비드 보위를 포함한 모든 종류의 모든 스타에 대한 10대 시절의 환상에 관해 회상에 잠기는 내용이었다.

2007년 2월에는 퍼스의 플레이하우스 시어터에서 「Ngapartji Ngapartji」 초연이 있었다. 핵 실험이 호주의 사막 공동체에 끼친 영향에 대해 탐구하는 멀티미디어 드라마였다. 프로덕션에는 호주 원주민 사막 언어

'피찬차차라어(Pitjantjatjara)'로 불리어진 보위의 노래들이 포함됐다. 보위의 노래들을 포함한 또 다른 호주 연극은 마이클 칸토의 「Sleeping Beauty」였는데, 2007년 7월 멜버른의 멀린 시어터에서 공연되었다. 같은 해에는 미국인 감독 엘리엇 캐플런이 「Steel Work」를 내놨는데, '실험적인 시각 교향곡'으로서 뉴욕의 철 구조물과 철강업 노동자들을 담은 영상의 배경음악으로 필립 글래스의 보위 교향곡을 사용했다. 또 2007년에는 휴스턴 기반의 극단 프렌티코어가 「Outside」를 내놨는데, 보위의 1995년 앨범을 기반으로 한 '춤, 영상, 라이브 음악을 융합시킨 사이버펑크 드라마'였다. 2007년 8월, 런던의 케닝턴 파크에서는 오벌 하우스 시어터 여름학교의 40명의 지역 젊은이들에 의해 「라비린스」의 야외 공연이 열렸다. 짐 헨슨의 영화를 기반으로 하고 있었으며 데이비드의 노래들이 몇 곡 포함됐다.

시카고에서 열렸던 호화로운 탭 댄스 공연과 비슷한 접근으로, 2009년에는 아이슬란드 커머셜 칼리지의 학생들에 의해 「Stardust」가 만들어졌다. 예상치 못하게 사라진 행성에서 깨어난 두 소년에 관한 희곡으로, 스타더스트라는 악당으로부터 그곳의 거주자들을 구해내는 내용으로 이어진다. 여덟 곡의 보위 노래가 아이슬란드어로 공연되었다. 같은 해의 에든버러 프린지 페스티벌에서는 보위에게 영향을 받은 또 다른 연극이 열렸다. 우중충한 런던의 공동주택을 배경으로 한 코미디, 「The Tale Of Lady Stardust(스타더스트 부인의 이야기)」였는데, '박스 하나, 믿는 사람 한 명, 수상쩍은 천사 하나, 그리고 데이비드 보위에 관한 충고성 이야기'로 알려졌다. 또 2009년에는 마이클 클라크 극단이 「Thank U Ma'am」을 공연했는데, 데이비드 보위, 루 리드, 이기 팝의 음악을 이용한 댄스 프로덕션으로, 에든버러 페스티벌과 베니스 비엔날레 등에서 볼 수 있었다. 이 공연은 「Come, Been and Gone(왔고, 있었고, 갔다)」이라는 새로운 제목으로 개조된 후 순회공연을 이어갔다. 2010년 10월에는 「Rock And Roll Suicide」의 초연이 뉴질랜드 애로우타운에서 있었다. 10대들의 스타의 흥망성쇠를 다룬 또 다른 록 오페라로, 데이비드 보위의 노래들이 사용됐다. 「Dave」는 2012년 11월 온라인으로 공개됐는데, 라디오 소울왁스가 제공한 대단히 정교하게 만들어진 한 시간짜리 헌정 영화로서 보위를 닮은 하넬로어 너츠가 출연해 보위를 연상케 하는 환경들을 그의 음악의 매시업 속에서 꿈결처럼 떠돌아다녔다.

그 남자를 보라…

(*〈Watch That Man〉의 가사—옮긴이 주)

카메론 크로우 감독은 10대 시절이던 1970년대 중반에 미국 록 투어 공연 업계의 기자로 일했던 본인의 경험을 살려 2000년에 영화 「올모스트 페이머스」를 만들었다 (잘 알려져 있듯 그는 로스앤젤레스 유배 생활이 정점에 달해 있을 시기 보위를 인터뷰하기도 했다). 이 작품이 아마도 '허구의' 데이비드 보위의 모습이 담긴 첫 번째 영화였을 것인데, 어느 호텔 로비에서 한 무리의 팬들이 언뜻 보기에 지기를 빼닮은 인물 주위로 몰려드는 장면이 나온다. 데이비드는 「올모스트 페이머스」를 "멋진 영화"라고 이야기했는데, 그는 이미 1981년작 「크리스티아네 F.」에 본인 역할로 출연한 이후 「쥬랜더」, 「엑스트라」, 「드림업」에서도 그 역할을 반복한 바 있었다. J. R. 킬리그루가 연기한 또 다른 허구적인 보위는, 앨런 무어와 데이브 기븐스의 전설적인 코믹북을 각색한 잭 스나이더의 2009년 영화 「왓치맨」에 등장한다. 문제의 장면은 오지만디아스라는 캐릭터가 1970년대 후반 뉴욕의 스튜디오 54 밖에서 데이비드 보위, 믹 재거, 빌리지 피플과 어울리는 상황을 그린다. 여기서 킬리그루는 완전히 지기 복장으로 등장하는데, 이는 「왓치맨」 세계관의 대체 역사에 맞추어 의도적으로 시대를 착오한 것으로 해석할 수 있다. 물론 단순한 실수였을 수도 있다.

또 다른 허구화된 보위는 2010년 BBC2에서 방영된 보이 조지의 삶과 시대를 다룬 드라마 「Worried About The Boy」에 잠깐 등장한다. 이 드라마는 데이비드가 1980년에 블리츠 클럽을 방문했던 획기적 순간을 다시 상상한다. 그러나 보위 본인의 모습은 차에서 내리며 잠깐 손과 다리가 스쳐 보이는 정도로 등장할 뿐이고, 곧 스티브 스트레인지와 친구들의 깜짝 놀라는 반응이 이어진다. 보위의 노래 세 곡이 사운드트랙에 포함되었지만, 저작권 문제로 이후 DVD판에서는 다른 몇 곡과 함께 관습적인 배경음악으로 대체됐다.

영화계의 가장 유명한 보위 흉내는 미국 각본가 겸 감독 토드 헤인즈의 1998년 글램 환상곡 「벨벳 골드마인」이다. 감독의 성의 없는 부인에도 불구하고("아니요. 보위와 이기 팝이 아닙니다." 그는 개봉 전 인터뷰에서 이렇게 주장했다), 그것은 분명히 보위의 1970년대의 커리어를 모호하고 풍자적으로 재현한 또 하나의 시도였다. 보위('브라이언 슬레이드')와 이기 팝('커트 와일

드') 외에도 케네스 피트, 토니 디프리스, 안젤라 보위, 코코 슈왑, 아바 체리, 마크 볼란, 프레디 버레티를 노골적으로 상기시키는 캐릭터들이 등장한다. 심지어 보위의 한때 스승 린지 켐프가 팬터마임 배우로 카메오 출연하기도 한다. 출연자들이 알았든 몰랐든 헤인즈는 지기 시절의 신화적인 순간들을 공들여 재현하는 데 영화의 많은 부분을 할애했다. 보위와 론슨의 기타 펠라티오 루틴을 재현하는가 하면, 돈 페네베이커 감독이 해머스미스에서 찍은 백스테이지 영상을 한 장면 한 장면씩 다시 만들기도 했다. 그리고 브라이언 슬레이드의 대사 중 많은 부분은 보위가 인터뷰에서 한 말에서 따온 것들이었다.

원래 보위 자신도 제목부터 그의 곡 〈Velvet Goldmine〉에서 따온 이 영화의 제작에 함께할 것을 제안받았다. 그의 음악을 등장시키는 것은 헤인즈의 구상의 핵심이었다. 그래서 원래의 스토리보드에는 〈All The Young Dudes〉, 〈Velvet Goldmine〉, 〈Lady Stardust〉, 〈Moonage Daydream〉, 〈Sweet Thing〉, 〈Lady Grinning Soul〉, 보위의 〈Let's Spend The Night Together〉가 모두 들어 있었다. "대본을 꼼꼼히 읽었고, 토드 헤인즈가 어떤 각본가인지 이해하기 위해 그의 전작을 다 봤죠." 보위는 1999년에 이렇게 이야기했다. "그리고 나서 '안 돼'라고 말했죠!" 결국, 영화가 보위의 작품에 가장 가까이 간 것은 루 리드의 〈Satellite Of Love〉가 짤막하게 삽입되었을 때뿐이었다.

「벨벳 골드마인」은 인상적인 연기와 매혹적인 촬영 기술이 돋보이는 영화였고, 최신 유행의 뉴 로맨틱 시크 스타일 비주얼은 시대에 대한 감각이 전혀 없는 것이기는 했지만, 콘서트나 실황 영상이나 홍보 영상들을 파스티셰한 장면들은 반가웠다. 진정한 문제는 영화가 자기 스스로를 너무 심각하게 받아들인다는 데 있었다. 게다가 이 영화는 허구인 척하는 동시에 실존 인물들의 삶에 기생하고 있었고 그 결과물은 씁쓸한 뒷맛을 남겼다. "보위가 이 영화에서 그에 대한 저의 애정과 존경을 느낄 수 있기를 진심으로 바랍니다." 1998년 헤인즈는 이렇게 말했다. 그러나 그것은 덧없는 희망이었다. 보위가 자신을 이 영화와 분리시킨 것은 조금도 놀랍지 않은 일이었다. 왜냐하면 '브라이언 슬레이드'에 대한 묘사는 전혀 호의적이지 않았을 뿐 아니라 종종 대놓고 무례하기까지 했기 때문이다.

어쨌든 「벨벳 골드마인」은 결국 데이비드 보위보다

는 토드 헤인즈에 대해 많은 것을 말해준다. 헤인즈에게, 글램 록은 숨어 있고 가려져 있던 젊은 게이의 득의양양한 해방을 명백히 대변하는 것이다. 물론 그것은 글램 록의 긍정적인 성취 중 하나였다. 그러나 글램 록의 전체 이야기를 일련의 바로크적 섹스 판타지로 격하시키고, 보위 경력상에 자주 인용된 모든 동성애 관련 발언들을 끌어와 뒷받침함으로써, 헤인즈는 글램 록을 유용했을 뿐 아니라 그것에 아무런 도움이 되지도 못했다. "「벨벳 골드마인」은 그 시대에 대해 과도하게 부정확하다고 생각해요." 1998년에 토니 비스콘티는 이렇게 말했다. "보위의 삶을 가져와 잔뜩 왜곡해놓고, 그게 어떤 허구의 인물이 아니라 실제의 보위라는 환상을 만들어낸 것은 공정하지 못했다고 생각합니다. 기본적으로, 저는 그 영화가 뮤지컬로 위장한 게이 포르노라고 봤어요." 믹 재거도 동의하며, 이렇게 말했다. "(영화는) 그 시대와 아무런 관련이 없습니다. … 메이크업은 동성애와 아무런 관련이 없어요." 심지어 안젤라 보위도 가세하여, 2000년도의 인터뷰에서 「벨벳 골드마인」이 "글램 록을 통한 자기도취적 나르시시즘으로 혼란스럽게 뒤범벅됐다"고 이야기했다.

글램을 동성애적인 관점으로만 읽어내기를 거부하는 일은, 더 복합적인 현실을 인정하는 일이 될 것이다. 물론 데이비드 보위는 많은 어린 게이들의 삶을 더 나은 것으로 만들어주었고, 우리는 이러한 성취를 평가절하해서는 안 된다. 그러나 그가 가진 무기는 탐미주의자의 그것이었다. 바로 전략, 지성, 상상력과 같은 것들 말이다. 「벨벳 골드마인」은 오스카 와일드를 아주 좋아하지만(헤인즈는 그의 주업이 동성애자고 부업이 약간 영향력 있는 작가라고 생각하는 듯하다), 글램이 진실로 와일드와 연결되는 지점, 글램의 본질적인 책벌레스러움에는 관심을 투자하지 않았다. 와일드처럼, 글램 역시 지적인 딜레탕티즘과 매너리즘에 빠진 중산층 특유의 권태감을 과시하는 일을 통해 자라난 것이었다. '브라이언 슬레이드'가 또 다른 자아, 보위와 진짜로 다른 부분은 그가 잭 케루악, 티베트 불교, 독일 표현주의 따위는 모를 것 같은 답답하고 어눌한 망나니라는 점이었다.

보위는 대체로 「벨벳 골드마인」에 하고픈 조언을 숨기는 편이었지만, 한 인터뷰에서 이렇게 말하기는 했다. "그 영화는 그 당시 사람들이 얼마나 순수했는지, 그들이 무엇에 집중하고 있는 건지 이해하지 못했어요. 그리고, 당시에는 쇼핑도 훨씬 많이 했어요." 2002년에는 조

금 더 솔직하게 "섹스 신은 좋았지만, 나머지는 쓰레기 그 자체"였다는 평가를 내놓았다. 글램이 오스카 와일드가 "깨지기 쉬운 거품 덩어리 환상"이라고 표현한 것 이상이었던 적은 없다는 것을, 헤인즈는 받아들이고 싶지 않은 것 같다. 글램은 스스로의 박약함에 대한 열광과 과장 위에 지어진 것이었다. 영화의 말미에 그는 자신의 영웅이 매수되었고 어떤 진짜배기 이상을 배신했다는 생각으로 부루퉁해 한다. 이런 결말은 「벨벳 골드마인」을 우스꽝스럽고 악의적인 영화로 만든다.

보위 본연의 영역에 대한 더 지적이고, 창의적이며, 가치 있는 탐구는 존 카메론 미첼의 훌륭한 록 뮤지컬 「헤드윅」에서 발견할 수 있다. 이 작품은 1994년에 프린지 연극으로 시작됐다가 1998년 브로드웨이 바깥의 비주류에서 성공을 거두었고, 뒤이어 2001년에 미첼의 연출과 출연으로 영화화되었다. 연극이 열광적인 리뷰와 비평가 상을 받기 시작할 때 뉴욕 공연에 모여든 많은 유명인 중에는 보위도 있었다. 그는 1999년 10월의 로스앤젤레스 공연에 공동 제작을 맡을 만큼 큰 감명을 받았다. "「헤드윅」은 우리가 수년간 만난 것 중 가장 전체적인 완성도가 뛰어난 록 시어터 작품입니다." 당시 보위가 말했다.

동베를린을 탈출하기 위해 성전환 수술을 받았다가 실패한 독일의 한 '송 스타일리스트'가 겪는 희비극적 일화들로 꾸려지는 「헤드윅」은 사랑, 성취, 정체성의 피카레스크적인 탐색에 관한 이야기를 들려준다. 그 과정에서 베를린의 분단과 무대 위의 크로스 드레싱(cross dressing)이 아리스토파네스의 양성에 대한 메타포로 사용되는데, 잃어버린 반쪽을 찾으려는 그 노력은 플라톤의 『향연』에 설명되어 있는 것이다. 스티븐 트래스크의 멋진 글램 펑크 곡들은 루 리드, 이기 팝, 데이비드 보위 등에 명백하게 빚진 스타일을 통해 이러한 테마를 추구해나간다. 사실 이런 영향관계는 작품 내에도 거리낌 없이 표현되어 있다. 보위 팬들에게 특히 관심을 끌 만한 것은 쿵쿵대는 《Transformer》 스타일의 곡 〈Wig In A Box〉와 '손을 드세요!Lift up your hands!'라는 요청을 반복하며 마지막 카타르시스를 만드는 〈Midnight Radio〉인데, 특히 후자는 음악적으로나 가사로나 〈Rock'n'Roll Suicide〉의 가까운 친척으로 볼 수 있다. 이 영화는 보위의 영향에 대한 수많은 암시를 드러낸다(기타 펠라티오 장면, 헨젤의 신 화이트 듀크 헤어스타일, 〈Starman〉에서 기타리스트의 어깨에 팔을 두르는 순간을 대놓고 모방한 마지막 곡 등이 그렇다). 한편 많은 비평가들은 보위의 베를린 시기나 양성적인 지기 페르소나와의 유사점을 찾는다. 그러나 「헤드윅」은 궁극적으로는 미첼의 고유한 창작물이라고 보는 편이 옳을 것이다. 단순한 파스티셰를 초월하는 날카롭고 지적인 주제의식을 고려할 때 특히 그렇다. 『버라이어티 엔터테인먼트』가 로스앤젤레스 공연에 대해 남긴 논평을 빌려오자. "데이비드 보위는 기간이 정해지지 않은 LA 공연에 제작자가 되기로 했고, 이 조합은 이상적이었다. 헤드윅의 전대미문의 정체성 위기와 자연스러운 카리스마는 「벨벳 골드마인」이 결코 건드리지 못했던 방식으로 글램 록의 본질을 포착한 뒤, 그것을 정치적이고 세계적인 맥락으로 확장한다."

영화가 개봉한 2001년에 이르렀을 때(홍보 사진은 당연하게도 믹 록이 촬영했다), 「헤드윅」은 마땅하게도 「록키 호러 픽처 쇼」 수준의 컬트적인 지위를 얻은 뒤였다. 수없이 이어진 무대 리바이벌 중에는 닐 패트릭 해리스가 주연을 맡아 2014년에 개막한 18개월간의 브로드웨이 공연도 있었다. 또 같은 해 10월부터 이듬해 1월까지는 드라마 「덱스터」의 스타 마이클 C. 홀이 헤드윅을 연기했는데, 그때 보여준 연기가 그가 보위의 2015년 뮤지컬 「라자루스」의 주인공 역을 따내는 데 중요한 역할을 했다. 그렇게, 역사의 바퀴는 흘러갔다.

녹음 및 발매	공연	TV 및 영화
1958	1958	1958
	8월 ?일 아일 오브 와이트(데이비드 존스와 조지 언더우드가 제18회 브롬리 스카우츠 여름 캠프에서 공연) .	
1962	1962	1962
	6월 16일 브롬리기술중등학교(이날부터 1963년 12월 31일까지 콘래즈로 활동. 예외는 별도 표기) **10월/11월** ?일 크로이든, 셜리 패리시 홀 **11월** 17일 커덤, 빌리지 홀 **?월** ?일 치슬허스트, 이 올드 스테이션마스터	
1963	1963	1963
8월 29일 데카 스튜디오에서 콘래즈가 〈I Never Dreamed〉 녹음	**?월** ?일 파닝엄, 컨트리 클럽 **5월** ?일 비긴 힐, 힐사이더스 유스 클럽 **6월** 15일 베크넘, 세인트 조지스 처치 홀(드럼 연주자 데이브 해드필드의 결혼 피로연에서 콘래즈가 공연) **7월** ?일 비긴 힐, 힐사이더스 유스 클럽 **8월** ?일 브롬리, 브로멜 클럽(후커 브러더스로 공연) ?일 런던, 레이븐스본 칼리지 오브 아트(후커 브러더스로 공연) **9월** 21일 오핑턴, 시빅 **10월** 24일 웨스트 위컴, 위컴 홀 **11월** 2일 크로이든, 셜리 패리시 홀 24일 캣포드, 루이섬 타운 홀	

녹음 및 발매	공연	TV 및 영화
	12월 14일 비긴 힐, 힐사이더스 유스 클럽 31일 웨스트 위컴, 저스틴 홀	
1964	1964	1964
6월 5일 싱글 〈Liza Jane〉 발매	**?월** ?일 비긴 힐, 힐사이더스 유스 클럽(데이비드는 랭글러스와 공연) **4월** ?일 런던, 잭 오브 클럽스(이날 공연과 이어진 세 번의 공연에서 데이비 존스 앤드 더 킹 비스로 공연) **6월** 7일 런던, 베드시터, 홀랜드 파크 애비뉴 **?월** ?일 웨스트 위컴, 저스틴 홀 ?일 런던, 브릭레이어즈 암스, 올드 켄트 로드 **7월** 19일 콕스히스, 히스사이드 애비뉴 4(데이비드가 매니시 보이스로부터 오디션을 받음) 25일 셰퍼드, 칙샌즈 미국 공군기지 레저 센터(이날과 다음 날에 매니시 보이스로 공연) 26일 런던, 일 파이 아일랜드 **8월** 1일 케이터햄, 밸리 호텔 어셈블리 룸(이날부터 1965년 4월 24일까지 데이비 존스 앤드 더 매니시 보이스로 공연) 17일 딜, 애스터 시어터 19일 런던, 일 파이 아일랜드 30일 입스위치, 서보이 볼룸 **9월** 2일 런던, 일 파이 아일랜드 9일 브레인트리, RAF 웨더스필드 19일 런던, 더 신 21일 채텀, 인빅타 볼룸 23일 채텀, 메드웨이 컨트리 유스 클럽 25일 롬퍼드, 윌로우 룸스 26일 런던, 액턴 타운 홀 28일 아일스워스, 더 졸리 가드너스	**6월** 6일 BBC 「Juke Box Jury」에서 〈Liza Jane〉 방영 19일 어소시에이티드 리디퓨전의 「Ready, Steady, Go!」에서 〈Liza Jane〉 공연 녹화 21일 「Ready, Steady, Go!」에서 〈Liza Jane〉 공연 방송 **7월** 23일 혹은 24일 BBC2의 「The Beat Room」에서 〈Liza Jane〉 공연 녹화 27일 BBC2의 「The Beat Room」에서 〈Liza Jane〉 공연 방송

녹음 및 발매	공연	TV 및 영화
10월 6일 리젠트 사운드 스튜디오에서 〈Hello Stranger〉, 〈Love Is Strange〉, 〈Duke Of Earl〉 녹음 12일 리젠트 사운드 스튜디오에서 두 번째 세션. 상기한 세 곡을 다시 녹음	**10월** 2일 보어럼우드, 링크스 클럽 7일 런던, 일 파이 아일랜드 9일 런던, 핀츨리 10일 뉴마켓 13일 런던, 퍼트니 17일 리-온-더-솔렌트, 타워 볼룸 21일 채텀, 메드웨이 컨트리 유스 클럽 25일 리-온-더-솔렌트, 타워 볼룸 31일 웨스트 위컴, 저스틴 홀 **11월** 6일 런던, 마키 7일 베드퍼드, 컨서버티브 클럽 8일 런던, 일 파이 아일랜드 13일 세인트 레너즈-온-시, 위치 닥터 (매니시 보이스는 데이비드 없이 공연) 14일 메이드스톤, 로열 스타 20일 웨스트 위컴, 저스틴 홀 24일 런던, 새빌 시어터(리허설) **12월** 1일 위건, ABC 시네마(2회 공연) 2일 헐, ABC 시네마(2회 공연) 3일 에든버러, ABC 시네마(2회 공연) 4일 스톡턴온티즈, ABC 시네마(2회 공연) 5일 뉴캐슬, 시티 홀(2회 공연) 6일 스카버러, 퓨처리스트 시어터(2회 공연) 10일 런던, 마키 13일 베드퍼드, 컨서버티브 클럽 17일 브라이튼, 브라이튼 칼리지 18일 하트퍼드, 콘 익스체인지 19일 메이드스톤, 콘 익스체인지 31일 핀츨리	**11월** 12일 BBC의 「Tonight」에서 데이비드가 자신의 첫 TV 인터뷰를 가짐. '장발남성 학대방지협회'의 대변인으로 출연
1965	1965	1964
1월 15일 IBC 스튜디오에서 〈I Pity The Fool〉과 〈Take My Tip〉 녹음	**1월** 9일 힛친, 헤미티지 볼룸 14일 런던, 팔라디움(매니시 보이스가 함부르크의 스타 클럽 출연 계약을 따내기 위해 오디션을 봄) 18일 웰린 가든 시티(취소됨: 매니시 보이스가 탄 밴이 고장 나면서 매니시 보이스는 순서를 놓침) 23일 메이드스톤, 스타호텔 30일 세인트 레너즈-온-시, 위치 닥터	

녹음 및 발매	공연	TV 및 영화
	2월 6일 블레츨리 8일 런던, 마키 13일 던스터블, 캘리포니아 풀 볼룸 15일 웰린 가든 시티 17일 채텀, 메드웨이 컨트리 유스 클럽 20일 보스턴, 글라이더드롬 26일 포츠머스(취소됨: 밴이 고장 나면서 매니시 보이스는 제임스 브라운 공연의 서포팅 무대에 서는 기회를 놓침) **3월** 4일 세인트 아이브스, 케임브리지셔, RAF 위튼 6일 세븐오크스, 켄트 8일 런던, 메이페어호텔(셸 탤미의 부인이 맞이한 21번째 생일을 축하하기 위한 비공개 공연) 10일 브롬리, 브로멜 클럽 13일 콜퍼드, 로열 브리티시 리전 홀(취소됨) 14일 크로머, 올림피아 볼룸 16일 사우스시, 피어 20일 뉴마켓 **4월** 11일 노팅엄, 트렌트 브리지 12일 런던, 마키(매니시 보이스가 어느 프로모터를 대상으로 공연 계약을 위한 오디션을 봤으나 실패) 15일 카디프(데이비드가 〈I Pity The Fool〉을 알리기 위해 한 음반점에서 홍보에 나섬) 24일 블레츨리(데이비드가 매니시 보이스와 함께한 마지막 공연)	**3월** 5일 어소시에이티드 리디퓨전의 「Ready, Steady, Go!」에서 데이비드가 짧은 인터뷰를 가짐 8일 BBC2의 「Gadzooks! It's All Happening」에서 〈I Pity The Fool〉 방영 9일 3월 5일에 녹음된 데이비드의 인터뷰가 라디오 룩셈부르크의 「Ready Steady Go Radio!」에서 방영
5월 ?일 센트럴 사운드 스튜디오에서 〈Born Of The Night〉의 데모 제작 20일 R. G. 존스 스튜디오에서 로워 서드가 라디오용 광고 음악 녹음	**5월** ?일 런던, 라 디스코테크(데이비드가 로워 서드로부터 오디션을 봄) **6월** 1일 에지배스턴, 해피 타워스 볼룸(이날부터 1965년 9월 14일까지 데이비 존스 앤드 더 로워 서드로 공연) 2일 태드캐스터, 페어라이트 가든스 4일 본머스, 퍼빌리언	**5월** 20일 BBC 라디오 아프리카의 「Turrie On The Go!」에서 데이비드의 인터뷰 방송

녹음 및 발매	공연	TV 및 영화
	11일 브라이튼, 스타라이트 룸스	
	?일 웨이브리지, 웨이브리지 홀	
	?일 헤이워즈 히스, 필그림호텔	
	7월	
	3일 런던, 로벅 펍(로워 서드가 랠프 호	
	튼으로부터 오디션을 받음)	
	10일 본머스, 퍼빌리언	
	14일 런던, 바타 클랭 클럽	
	17일 세인트 레너즈-온-시, 위치 닥터	
	23일 본머스, 퍼빌리언	
	24일 아일 오브 와이트, 벤트너 윈터 가	
	든스	
	25일 본머스, 퍼빌리언	
	30일 본머스, 퍼빌리언	
	31일 아일 오브 와이트, 벤트너 윈터 가	
	든스	
8월	**8월**	
	1일 본머스, 퍼빌리언	
	6일 본머스, 퍼빌리언	
	7일 아일 오브 와이트, 벤트너 윈터 가	
	든스	
20일 싱글 〈You've Got A Habit Of Lea-	19일 런던, 100 클럽	
ving〉 발매	20일 본머스, 퍼빌리언	
	26일 런던, 100 클럽	
	27일 런던, EMI 스튜디오, 맨체스터	
	스퀘어(라디오 룩셈부르크의 심야 쇼	
	「Friday Spectacular」에서 로워 서드가	
	방청객을 위해 〈You've Got A Habit Of	
	Leaving〉을 립싱크로 선보임)	
	9월	
	4일 첼트넘, 블루 문	
	5일 본머스, 퍼빌리언	
	7일 런던, 100 클럽	
	14일 런던, 100 클럽	
	21일 런던, 100 클럽(이날부터 1966년	
	1월 29일까지 데이비드 보위 앤드 더	
	로워 서드로 공연)	
	10월	
	8일 런던, 마키	
	31일 포츠머스, 더 버드케이지	
11월	**11월**	
2일 BBC 오디션에서 로워 서드가 〈Out	5일 런던, 마키	
Of Sight〉, 〈Baby That's A Promise〉,	13일 브라이튼, 뉴 반	
〈Chim Chim Cheree〉 녹음	19일 런던, 마키	

녹음 및 발매	공연	TV 및 영화
	12월	**12월**
	10일 런던, 마키	31일 파리 콘서트 영상이 프랑스 TV에서 나온 것으로 추정
	11일 브라이튼, 플로리다 볼룸	
	31일 파리, 골프 드루오 클럽	
1966	1966	1966
1월	**1월**	
	1일 파리, 골프 드루오 클럽(낮 공연)/몽마르트르 버스 팔라디움(저녁 공연)	
	2일 파리, 골프 드루오 클럽(2회 공연)	
	6일 런던, 빅토리아 태번(〈Can't Help Thinking About Me〉 발매 기념 파티)	
	7일 런던, 마키	
14일 싱글 〈Can't Help Thinking About Me〉 발매	8일 런던, 마키	
	?일 뉴마켓, 커뮤니티 홀	
	?일 해로우, 알렉산더 태번	
	?일 칼라일, 홀리 부시	
	19일 버밍엄, 시더 클럽	
	28일 스티브니지, 타운 홀	
	29일 런던, 마키(낮 공연)/브롬리, 브로멜 클럽(취소됨)	
2월	**2월**	
	3-6일 런던, 마키(버즈 오디션)	
	10일 레스터, 메카 볼룸(이날부터 1966년 12월 2일까지 데이비드 보위 앤드 더 버즈로 공연)	
	11일 런던, 마키	
	12일 런던 마키(낮)/스티브니지, 보우스 라이언 하우스 유스 클럽	
22일 리젠트 사운드 스튜디오에서 〈Do Anything You Say〉 데모 작업	15일 본머스, 퍼빌리언	
	19일 크롤리, 더 보이즈 클럽	
	25일 사우샘프턴, 더 캐즈바 클럽	
	26일 첼름스퍼드, 콘 익스체인지	
	28일 이스트본, 클럽 콘티넨털	
3월	**3월**	**3월**
	4일 치슬허스트, 치슬허스트 케이브스	4일 어소시에이티드 리디퓨전의 「Ready, Steady, Go!」에서 〈Can't Help Thinking About Me〉 방영
7일 파이 스튜디오에서 〈Do Anything You Say〉와 〈Good Morning Girl〉 녹음	5일 버밍엄, 크레인즈 레코드 숍(홍보 차 출연)/노팅엄, 트렌트 브리지 러우잉 클럽(저녁 공연)	
	10일 피터버러	
	12일 뉴마켓, 드릴 홀(낮 공연)/브라이튼, 클럽 원-오-원	
	18일 하이 위컴, 타겟 클럽(홍보 차 출연)/런던, 마키	
	21일 베이싱스토크, 세인트 조셉스 홀	
	25일 윌드스톤, 더레일웨이호텔	

녹음 및 발매	공연	TV 및 영화
4월 1일 싱글 〈Do Anything You Say〉 발매	**4월** 2일 칼라일, 홀리 부시(취소됨) 3일 던디, 톱텐 클럽 4일 하윅 7일 장소 미상 8일 장소 미상 9일 런던, 마키 10일 런던, 마키(라디오 런던이 후원한 'Bowie Showboat'의 첫 공연) 14일 런던, 마키 15일 그린퍼드, 스타라이트 볼룸 17일 런던, 마키 23일 던스터블, 캘리포니아 볼룸 24일 런던, 마키 25일 체스터, 더 왈라비 클럽 30일 뉴마켓, 드릴 홀 **5월** 1일 런던, 마키 7일 리즈, 대학교 8일 런던, 마키 14일 런던, 잉그램 애버뉴(버즈가 어느 한 개인의 21번째 생일 파티에 고용됨) 15일 런던, 마키 20일 버밍엄, 칼리지 오브 에듀케이션 22일 런던, 마키 23일 던스터블, 캘리포니아 볼룸 29일 블랙풀, 사우스 피어	
6월 6일 파이 스튜디오에서 〈I Dig Every-thing〉 녹음 첫 시도	**6월** 3일 램즈게이트, 플레저라마 4일 케임브리지, 도로시 볼룸 5일 런던, 마키 6일 던스터블, 캘리포니아 볼룸 10일 캣퍼드, 코-옵 홀 11일 던스터블, 캘리포니아 볼룸 12일 런던, 마키 18일 셋퍼드, 길드홀 19일 브랜즈 해치, 레이싱 트랙 20일 던스터블, 캘리포니아 볼룸 25일 로스토프트 27일 던스테이블, 캘리포니아 볼룸	
7월 5일 파이 스튜디오에서 〈I Dig Every-thing〉과 〈I'm Not Losing Sleep〉 녹음	**7월** 2일 워링턴, 라이언 호텔 3일 런던, 마키 9일 첼트넘, 블루 문 15일 로튼, 유스 센터	

녹음 및 발매	공연	TV 및 영화
	16일 브라이튼, 클럽 원-오-원	
	17일 런던, 더 플레이보이 클럽	
	23일 쳅스토	
	24일 해석스, 다운스호텔	
	30일 런던, 마키(낮 공연)/비숍스 스토트퍼드, 로즈 센터(저녁 공연)	
8월	31일 노팅엄, 트렌트 브리지 러우잉 클럽	
	8월	
	4일 사우샘프턴, 애덤 앤드 이브 디스코테크	
19일 싱글 〈I Dig Everything〉 발매	12일 레스터, 라틴 쿼터	
	13일 배깅턴, 코벤트리 에어 디스플레이	
	18일 사우샘프턴, 애덤 앤드 이브 디스코테크	
	21일 런던, 마키	
	26일 램즈게이트, 코로네이션 볼룸	
	27일 웸블리, 스탈리트 볼룸	
	28일 런던, 마키	
	9월	
	3일 세인트 레너즈-온-시, 위치 닥터	
	4일 그레이트 야머스, 브리타니아 피어 시어터	
	6일 그레이스, 시빅 홀	
	10일 노리치, 디 오포드 암스	
	11일 런던, 마키(낮 공연)/질링엄, 센트럴호텔(저녁 공연)	
	12일 웰린 가든 시티, 커뮤니티 센터	
	15일 사우샘프턴, 애덤 앤드 이브 디스코테크	
	16일 스토크온트렌트, 더 팰리스	
	17일 라임 레지스, 더 볼룸	
	22일 사우샘프턴, 애덤 앤드 이브 디스코테크	
	23일 런던, 마키/램즈게이트, 코로네이션 볼룸	
	24일 애시퍼드, 2비스 클럽	
	25일 런던, 마키	
	27일 사우샘프턴, 애덤 앤드 이브 디스코테크	
	30일 윔블던, 애슬론 홀	
10월	**10월**	
	1일 웸블리, 스탈리트 볼룸	
	6일 사우샘프턴, 애덤 앤드 이브 디스코테크	
	8일 캣퍼드, 위치 닥터 클럽	

녹음 및 발매	공연	TV 및 영화
18일 R. G. 존스 스튜디오에서 〈The London Boys〉, 〈Rubber Band〉, 〈Please Mr. Gravedigger〉 녹음	11일 에버리스트위스, 대학교 20일 사우샘프턴, 애덤 앤드 이브 디스코테크 21일 뉴마켓, 드릴 홀 22일 브라이튼, 서식스대학교 28일 이스트본, 더 카타콤 29일 보그너 레지스, 쇼라인 클럽(버즈 없이 솔로로 출연)	
11월 14일 데카 스튜디오에서 《David Bowie》 세션 시작	**11월** 12일 본머스, 르 디스크 어 고고 클럽 13일 런던, 마키 19일 크로머, 로열 링크스 볼룸 26일 고스포트, 커뮤니티 센터 27일 킹스 린, 더 메이즈 헤드	
12월 2일 싱글 〈Rubber Band〉 발매	**12월** 2일 슈루즈베리, 세번 클럽(데이비드가 버즈와 함께한 마지막 공연) 3일 웸블리, 스탈리트 볼룸(이날부터 1966년이 끝날 때까지 솔로로 출연) 10일 이스트본, 에스프레소 클럽 17일 루이스, 타운 홀	
1967	1967	1967
	1월 21일 런던, 브릭레이어즈 암스(데이비드가 덱 피언리의 새 그룹이 연 공연에 참석해 몇 곡을 연주)	
2월 25일 《David Bowie》 세션 종료	**3월** 13일 토트넘, 더 스완(라이엇 스쿼드와 리허설) 28일 해로우, 이스트먼 홀, 코닥 스포츠 그라운드(라이엇 스쿼드)	
4월 14일 싱글 〈The Laughing Gnome〉 발매	**4월** 13일 런던, 타일스 클럽(라이엇 스쿼드) ?일 몰던, 스완 호텔	
		5월 8일 미국 NBC 뉴스 특집 「The Pursuit Of Pleasure」에서 데이비드가 카너비 스트리트에 있는 장면 방송
6월 1일 앨범 《David Bowie》 발매 3일 데카 스튜디오에서 〈Love You Till Tuesday〉 버전 2와 〈When I Live My Dream〉 버전 2 녹음	**6월** 18일 브랜즈 해치, 레이싱 트랙(앨범 《David Bowie》를 홍보하기 위해 솔로	

녹음 및 발매	공연	TV 및 영화
	로 출연)	
7월	**7월**	
	1일 노샘프턴(앨범 《David Bowie》를 홍보하기 위해 솔로로 출연)	
14일 싱글 〈Love You Till Tuesday〉 발매		
9월		**9월**
1일 어드비전 스튜디오에서 〈Let Me Sleep Beside You〉와 〈Karma Man〉 녹음		13일 데이비드가 영화「이미지」촬영 시작
		11월
	11월	8일 네덜란드 TV의「Fenkleur」에서 〈Love You Till Tuesday〉 녹화
		10일「Fenkleur」방송
12월	19일 런던 도체스터 호텔(솔로)	
18일 BBC 피커딜리 스튜디오에서「Top Gear」를 위한 BBC 라디오 세션 진행	**12월**	
	28일 옥스퍼드, 뉴 시어터(「Pierrot In Turquoise」초연)	
1968	**1968**	**1968**
	1월	**1월**
	3-5일 화이트헤이븐 로즈힐 시어터 (「Pierrot In Turquoise」3회 공연)	
		31일 BBC2 연극「The Pistol Shot」에서 보위와 허마이어니 파딩게일이 미뉴에트 촬영
2월		**2월**
뮤지컬「Ernie Johnson」과 〈Even A Fool Learns To Love〉의 데모 세션 진행		27일 함부르크에서 독일 ZDF TV의 「4-3-2-1 Musik Für Junge Leute」에 들어갈 〈Love You Till Tuesday〉, 〈Did You Ever Have A Dream〉, 〈Please Mr. Gravedigger〉 촬영
3월	**3월**	**3월**
12일 데카 스튜디오에서 〈In the Heat Of The Morning〉과 〈London Bye Ta-Ta〉 녹음 시작	4일 런던, 머큐리 시어터(최종 리허설)	16일「4-3-2-1 Musik Für Junge Leute」방송
	5-16일 런던, 머큐리 시어터(「Pierrot In Turquoise」12회 공연)	
	25일 런던, 인터머트 시어터(최종 리허설)	
	26-30일 런던, 인터머트 시어터(「Pierrot In Turquoise」5회 공연)	
	4월	
	30일 런던, 배터시, 낵스 헤드(솔로 마임)	
5월	**5월**	**5월**
13일 BBC 피커딜리 스튜디오에서「Top Gear」를 위한 BBC 라디오 세션 진행	19일 코벤트 가든, 미들 얼스 클럽(솔로 마임)	20일 BBC2에서「The Pistol Shot」방영
	6월	
	3일 런던, 로열 페스티벌 홀(솔로 마임)	

녹음 및 발매	공연	TV 및 영화
	8월 1일 런던, 마키(솔로) 15일 런던, 애스터 클럽(카바레 공연 오디션) **9월** 14일 런던, 라운드하우스(터콰이즈로 공연) 16일 런던, 위그모어 홀(터콰이즈로 공연)	**9월** 20일 데이비드가 독일 ZDF TV 쇼 「4-3-2-1 Musik Für Junge Leute」에 출연 **10월**
10월 24일 트라이던트 스튜디오에서 〈Ching-a Ling〉과 〈Back To Where You've Never Been〉 녹음	**10월** 20일 런던, 햄스테드 컨트리 클럽(터콰이즈로 공연) **11월** 17일 런던, 햄스테드 컨트리 클럽(페더스로 공연했지만 터콰이즈로 잘못 홍보됨) **12월** 6일 런던, 드루어리 레인 아츠 랩(페더스로 공연) 7일 브라이튼, 서식스대학교(페더스로 공연) 20일 버밍엄, 아츠 랩(취소됨) 24일 팰머스, 매지션스 워크숍(솔로) 26일 팰머스, 매지션스 워크숍(솔로)	29일 「버진 솔저스」를 위한 촬영 시작 **11월** 11일 독일 TV 쇼 「Für Jeden Etwas Musik」에 출연 **12월** 24일 BBC에서 「The Pistol Shot」 재방송
1969	**1969**	**1969**
1월 24/25/29일 트라이던트 스튜디오에서 〈Sell Me A Coat〉의 새 보컬, 〈Lieb' Dich Bis Dienstag〉와 〈Mit Mir In Deinem Traum〉의 독일어 음성 안내, 「The Mask」의 영어 및 독일어 음성 안내 녹음 **2월** 1일 모건 스튜디오에서 〈Space Oddity〉의 오리지널 버전 녹음	**2월** 11일 브라이튼, 서식스대학교(데이비드 보위 앤드 허치로 공연) 15일 버밍엄, 타운 홀(솔로 마임. 따로 표기된 경우를 제외하고 이날부터 3월 8일까지 티렉스 투어의 서포팅 무대에서 마임 공연을 선보임) 16일 크로이든, 페어필드 홀스 21일 맨체스터, 매직 빌리지(데이비드가 맨체스터 클럽을 방문해 즉흥적으로 어쿠스틱 솔로 순서를 가짐) 22일 맨체스터, 프리 트레이드 홀	**1월** 22일 데이비드가 러브 아이스크림 광고 촬영 26일 「Love You Till Tuesday」 촬영 시작 **2월** 7일 「Love You Till Tuesday」 촬영 종료

녹음 및 발매	공연	TV 및 영화
	23일 브리스톨, 콜스턴 홀(데이비드의 마임 공연 취소)	
	3월	
	1일 리버풀, 필하모닉 홀	
	8일 브라이튼, 돔	
	11일 런던, 서리대학교(이날과 이어진 이틀의 공연 일정에서 데이비드 보위 앤드 허치로 공연)	
	15일 길퍼드, 타운 홀	
	21일 링컨, 비숍 그로스테스트 칼리지	
	4월	
	29일 일링, 칼리지 오브 테크놀로지(솔로)	
	5월	**5월**
	4일 베크넘, 스리 튠스(베크넘 아츠 랩 개관 행사)	
	6일 햄스테드, 스리 호스슈즈	
	11일 베크넘, 스리 튠스	10일 BBC2의 「Colour Me Pop」에 데이비드가 스트롭스와 출연해 녹화
	18일 베크넘, 스리 튠스	
	22일 런던, 위그모어 홀	
	25일 베크넘, 스리 튠스	
6월	**6월**	**6월**
	1일 베크넘, 스리 튠스	
	8일 베크넘, 스리 튠스	
	11일 케임브리지, 미드서머 팝 페스티벌	14일 BBC2에서 「Colour Me Pop」 방영
	15일 런던, 마키	
20일 트라이던트 스튜디오에서 〈Space Oddity〉 앨범 버전 녹음 시작	29일 베크넘, 스리 튠스	
7월	**7월**	
11일 싱글 〈Space Oddity〉 발매	6일 베크넘, 스리 튠스	
	13일 베크넘, 스리 튠스	
16일 트라이던트 스튜디오에서 〈Space Oddity〉의 나머지 녹음 작업 시작	15일 하운즐로우, 화이트 베어	
	20일 베크넘, 스리 튠스	
	26-28일 발레타, 힐튼호텔(몰타 인터내셔널 송 페스티벌)	
	29일 USS 사라토가(데이비드가 발레타에 머무르는 동안 선원들을 위한 즉흥 공연을 펼침)	
	8월	**8월**
	1-2일 몬숨마노 테르메, 호텔 레알(이탈리안 송 페스티벌)	
	3일 베크넘, 스리 튠스	
	10일 베크넘, 스리 튠스	25일 데이비드가 네덜란드 TV 쇼 「Doebidoe」에서 〈Space Oddity〉 공연 녹화
	16일 베크넘 레크리에이셔널 그라운드(더 '그로스' 프리 페스티벌)	30일 AVRO TV에서 「Doebidoe」 방영

연대표

녹음 및 발매	공연	TV 및 영화
	17일 베크넘, 스리 튠스 22일 울버햄프턴, 카타콤 클럽 24일 베크넘, 스리 튠스 31일 베크넘, 스리 튠스 **9월** ?일 화이트채플, 의대병원 7일, 베크넘, 스리 튠스 13일 브롬리, 라이브러리 가든스 14일 베크넘, 스리 튠스 21일 베크넘, 스리 튠스 23일 햄스테드, 스리 호스슈즈 24일 베크넘, 스리 튠스 28일 베크넘, 스리 튠스	
10월	**10월** 1일 브롬리, 밸 타바린 5일 베크넘, 스리 튠스 8일 코벤트리, 코벤트리 시어터(이날부터 10월 26일까지 험블 파이의 서포팅 공연. 예외는 별도 표기) 9일 리즈, 타운 홀 10일 버밍엄, 타운 홀 11일 브라이튼, 돔 12일 베크넘, 스리 튠스(서포팅 공연 아님) 13일 브리스톨, 콜스턴 홀 16일 런던, 올 세인츠 처치 홀, 포이스 가든스(서포팅 공연 아님) 17일 엑서터, 티파니즈(서포팅 공연 아님) 19일 버밍엄, 레베카즈 클럽(서포팅 공연 아님) 21일 런던, 퀸 엘리자베스 홀 23일 에든버러, 어셔 홀 25일 맨체스터, 오데온 시어터 26일 리버풀, 엠파이어 시어터 31일 그레이브젠드, 제너럴 고든/질링엄, 오로라호텔(저녁 공연 2회)	**10월** 2일 데이비드가 BBC1 「Top Of The Pops」에 들어갈 〈Space Oddity〉 관련 출연 모습 녹화 9일 「Top Of The Pops」에서 〈Space Oddity〉 방송 16일 「Top Of The Pops」에서 〈Space Oddity〉 공연 재방송 29일 데이비드가 베를린에서 「4-3-2-1 Musik Für Junge Leute」에 삽입될 〈Space Oddity〉 공연 모습 촬영
20일 BBC 에얼리언 홀 스튜디오에서 「The Dave Lee Travis Show」를 위한 BBC 라디오 세션 진행		
11월	**11월** 7일 퍼스, 샐류테이션호텔(스코틀랜드 투어의 첫날, 주니어스 아이스가 서포팅 공연) 8일 오친렉, 커뮤니티 센터(낮 공연)/킬마넉, 그랜드 홀(저녁 공연) 9일 던펌린, 키네마 볼룸 10일 글래스고, 일렉트릭 가든(취소됨) 11일 스털링, 앨버트 홀(취소됨) 12일 애버딘, 뮤직 홀(취소됨)	**11월** 3일 스위스 STV 쇼 「Hits A-Go-Go」에서 〈Space Oddity〉 방송

녹음 및 발매	공연	TV 및 영화
14일 앨범 《David Bowie》 발매 (나중에 《Space Oddity》로 제목 변경)	13일 해밀턴, 타운 홀(취소됨) 14일 커콜디, 애덤 스미스 홀(저녁 공연)/에든버러, 프리스코스(밤 공연) 15일 던디, 커드 홀 18일 크로이든, 아츠 랩 19일 브라이튼, 돔 20일 런던, 로열 페스티벌 홀 퍼셀 룸 21일 디바이지스, 파페라마 23일 베크넘, 스리 튠스 26일 브롬리, 리플리 아츠 센터 27일 베크넘, 스리 튠스 30일 런던, 팔라디움(세이브 레이브 '69 공연)	22일 독일 ZDF TV 쇼 「4-3-2-1 Musik Für Junge Leute」에서 〈Space Oddity〉(10월 29일 촬영분) 방송
	12월 4일 베크넘, 스리 튠스 11일 베크넘, 스리 튠스 14일 베크넘, 스리 튠스 18일 베크넘, 스리 튠스 21일 베크넘, 스리 튠스 28일 베크넘, 스리 튠스	**12월** 5일 데이비드가 RTE 텔레비전 쇼 「Like Now」에 출연해 〈Space Oddity〉 공연
1970	**1970**	**1970**
1월 8/13/15일 트라이던트 스튜디오에서 〈The Prettiest Star〉(싱글 버전)와 〈London Bye Ta-Ta〉(두 번째 버전) 녹음	**1월** 4일 베크넘, 스리 튠스 8일 런던, 스피키지 11일 베크넘, 스리 튠스 15일 베크넘, 스리 튠스 18일 베크넘, 스리 튠스 22일 베크넘, 스리 튠스 25일 베크넘, 스리 튠스 30일 애버딘, 존스턴 홀	**1월** 29일 그램피언 TV의 「Cairngorm Ski Night」에 〈London Bye Ta-Ta〉 공연
2월 5일 패리스 시네마 스튜디오에서 「The Sunday Show」를 위한 BBC 라디오 세션 진행	**2월** 1일 에든버러, 게이트웨이 시어터(「The Looking Glass Murders」 공연) 3일 런던, 마키 8일 베크넘, 스리 튠스 12일 베크넘, 스리 튠스 15일 베크넘, 스리 튠스 19일 베크넘, 스리 튠스 22일 런던, 라운드하우스(하이프가 처음 모습을 드러냈지만 데이비드 보위로 소개됨. 6월 16일까지 하이프와 함께 공연. 예외는 별도 표기) 28일 베이즐던, 아츠 센터	**2월** 1일 에든버러의 게이트웨이 시어터에서 스코티시 텔레비전이 「The Looking Glass Murders」 촬영 27일 그램피언 TV에서 「Cairngorm Ski Night」 방영
3월	**3월** 1일 베크넘, 스리 튠스	

녹음 및 발매	공연	TV 및 영화
	3일 하운즐로우, 화이트 베어	
	5일 베크넘, 스리 튠스(보위가 베크넘 아츠 랩을 방문한 마지막 날)	
	6월 헐, 대학교	
	7일 런던, 리젠트 스트리트 폴리테크닉	
	11일 런던, 라운드하우스	
	12일 런던, 로열 앨버트 홀(솔로 자선공연)	
	13일 선덜랜드, 로카르노 볼룸	
	14일 길퍼드, 서리대학교(솔로)	
21-23일 어드비전 스튜디오에서 〈Memory Of A Free Festival〉의 싱글 버전 녹음 시작, 그리고 〈The Supermen〉 첫 시도	19일 베크넘, 스리 튠스(해당 장소의 새로운 포크 클럽에서 솔로로 출연-보위가 스리 튠스에서 가진 마지막 공연)	
25일 플레이하우스 시어터 스튜디오에서 「Sounds Of The 70s」를 위한 BBC 라디오 세션 진행	30일 크로이든, 스타호텔	
4월	**4월**	
3/14/15일 어드비전 스튜디오에서 싱글 〈Memory Of A Free Festival〉 녹음 완료	12일 해러게이트, 해러게이트 시어터 (솔로 공연 2회)	
18일 어드비전 스튜디오에서 《The Man Who Sold The World》 세션 시작	27일 스톡포트, 포코-어-포코 클럽(솔로)	
5월	**5월**	**5월**
10일 BBC 라디오 1에서 이보르 노벨로 어워즈 방송	10일 런던, 토크 오브 더 타운(이보르 노벨로 어워즈에서 〈Space Oddity〉 공연)	10일 미국과 유럽 대륙에서 생중계된 이보르 노벨로 어워즈에서 〈Space Oddity〉 방송
22일 어드비전 스튜디오에서 《The Man Who Sold The World》 세션 완료	21일 스카버러, 더 펜트하우스	
	6월	**6월**
	16일 케임브리지, 지저스 칼리지	?일 그라나다 텔레비전의 「Six-O-One」에 데이비드가 출연해 〈Memory Of A Free Festival〉 공연
		7월
	7월	
	4일 브롬리, 퀸스 미드 레크리에이션 그라운드	
	5일 런던, 라운드하우스	8일 스코티시 텔레비전에서 「The Looking Glass Murders」 방영
	17일 사우스엔드, 크리키터스 인(해리 더 부처와 함께 데이비드 보위로 소개됨)	
	8월	**8월**
	1일 사우스엔드, 이스트우드베리 레인	
		15일 네덜란드 TV의 「Eddy, Ready, Go!」에서 〈Memory Of A Free Festival〉 스튜디오 공연 방송
11월		
미국에서 앨범 《The Man Who Sold		

녹음 및 발매	공연	TV 및 영화
The World》 발매 9/13/16일 아일랜드 스튜디오에서 〈Holy Holy〉의 싱글 버전 녹음		
1971	1971	1971
	1월 23일 데이비드가 워싱턴으로 건너가 미국 프로모션 투어를 시작. 투어 대상 지역에는 필라델피아, 뉴욕, 디트로이트, 시카고, 밀워키, 휴스턴, 샌프란시스코, 로스앤젤레스 등이 포함	**1월** 18일 데이비드가 그라나다 텔레비전의 「Newsday」에서 〈Holy Holy〉 공연 20일 그라나다 텔레비전에서 「News-day」 방영
2월 25일 라디오 룩셈부르크 스튜디오에서 〈Moonage Daydream〉과 〈Hang On To Yourself〉의 아놀드 콘스 버전 녹음 **3월** 26일 킹스웨이 스튜디오에서 〈Oh! You Pretty Things〉와 〈Right On Mother〉의 피터 눈 버전 녹음 **4월** 영국에서 앨범 《The Man Who Sold The World》 발매 23일 트라이던트 스튜디오에서 〈Rupert The Riley〉와 〈Lightning Frightening〉 녹음 **6월** 3일 패리스 시네마 스튜디오에서 「John Peel's Sunday Concert」를 위한 BBC 라디오 세션 녹음 8일 트라이던트 스튜디오에서 《Hunky Dory》 세션 시작, 8월까지 계속 17일 트라이던트 스튜디오에서 〈Man In The Middle〉과 〈Looking For A Friend〉의 아놀드 콘스 버전 녹음 **7월** 9일 트라이던트 스튜디오에서 〈It Ain't Easy〉 녹음 14일 트라이던트 스튜디오에서 〈Quick-sand〉 녹음 30일 트라이던트 스튜디오에서 〈The Bewlay Brothers〉 녹음 **8월** 6일 트라이던트 스튜디오에서 〈Song For Bob Dylan〉의 마지막 테이크와 〈Life On Mars?〉 녹음	**6월** 23일 글래스톤베리, 글래스톤베리 페어 **7월** 21일 햄스테드, 컨트리 클럽 **8월** 1일 런던, 마키(데이비드와 믹 론슨이 듀오로 공연) 11일 햄스테드, 컨트리 클럽(데이비드와 믹 론슨이 듀오로 공연)	**6월** 9일 「Top Of The Pops」에서 피터 눈이 〈Oh! You Pretty Things〉를 공연할 때, 데이비드가 피아노를 연주 10일 「Top Of The Pops」 방송

녹음 및 발매	공연	TV 및 영화
9월 21일 켄싱턴 하우스 스튜디오에서 「Sounds Of The 70s」를 위한 BBC 라디오 세션 녹음 **11월** 8일 트라이던트 스튜디오에서 《Ziggy Stardust》의 주요 세션이 〈Star〉, 〈Hang On To Yourself〉와 함께 시작 11일 〈Star〉, 〈Hang On To Yourself〉, 〈Ziggy Stardust〉, 〈Velvet Goldmine〉, 〈Sweet Head〉 완성 12일 〈Moonage Daydream〉, 〈Soul Love〉, 〈Lady Stardust〉, 〈The Supermen〉의 두 번째 버전 녹음 15일 〈Five Years〉 녹음 17일 영국에서 앨범 《Hunky Dory》 발매 **12월** 4일 미국에서 앨범 《Hunky Dory》 발매	**9월** 8일 데이비드가 뉴욕으로 건너가 RCA와 계약 25일 에일즈베리, 프라이어스 26일 런던, 라운드하우스(데이비드와 믹 론슨이 듀오로 공연) **10월** 4일 런던, 시모어 홀(데이비드와 믹 론슨이 듀오로 공연)	
1972	1972	1970
1월 11일 켄싱턴 하우스 스튜디오에서 「Sounds Of The 70s」를 위한 BBC 라디오 세션 진행 18일 메이다 베일 스튜디오에서 「Sounds Of The 70s」를 위한 BBC 라디오 세션 진행 **2월** 4일 〈Starman〉, 〈Suffragette City〉, 〈Rock'n'Roll Suicide〉의 마지막 테이크와 함께 《Ziggy Stardust》 세션 마무리	**1월** 19-28일 런던, 시어터 로열 스트랫퍼드 이스트와 토트넘 로열 볼룸(투어 리허설) 29일 에일즈베리, 프라이어스 **2월** 10일 런던, 톨워스 더 토비 저그('Ziggy Stardust' 투어의 정식 시작일) 11일 하이 위컴, 타운 홀 12일 런던, 임페리얼 칼리지 14일 브라이튼, 돔(그라운드호그스의 서포팅 공연) 18일 셰필드, 대학교(라비 시프레의 서포팅 공연) 23일 치체스터, 치체스터 칼리지 24일 월링턴, 퍼블릭 홀	**2월** 7일 BBC2의 「The Old Grey Whistle Test」에서 데이비드가 〈Oh! You Pretty Things〉, 〈Queen Bitch〉, 〈Five Years〉 녹화 8일 「The Old Grey Whistle Test」 방송 12일 임페리얼 칼리지 공연 중 〈Suffragette City〉는 나중에 프랑스 TV 쇼 「Pop 2」에서 방영

녹음 및 발매	공연	TV 및 영화
	25일 런던, 엘섬, 에이버리 힐 칼리지	
	26일 서튼 콜드필드, 벨프리호텔	
	28일 글래스고, 시티 홀(취소됨)	
	29일 선덜랜드, 로카르노(취소됨)	
	3월	
	1일 브리스톨, 대학교	
	4일 사우스시, 사우스 퍼레이드 피어	
	7일 요빌, 요빌 칼리지	
	11일 사우샘프턴, 길드 홀	
	14일 본머스, 첼시 빌리지	
	17일 버밍엄, 타운 홀	
	24일 뉴캐슬, 메이페어 볼룸	
	4월	
	9일 길퍼드, 시빅 센터(모트 더 후플의 공연 중 앙코르 순서에서 데이비드가 게스트로 출연)	
	17일 그레이브젠드, 시빅 홀	
	20일 할로우, 더 플레이하우스	
	21일 맨체스터, 프리 트레이드 홀	
	29일 하이 위컴, 타운 홀(취소됨)	
	30일 플리머스, 길드 홀	
5월	**5월**	
6일 켄싱턴 폴리테크닉 공연 중 〈I Feel Free〉가 나중에 《RarestOneBowie》에 수록되어 발매	3일 애버리스트위스, 대학교	
	6일 런던, 킹스턴 폴리테크닉	
	7일 헤멜 헴스테드, 퍼빌리언	
	11일 워딩, 어셈블리 홀	
	12일 런던, 센트럴 폴리테크닉	
	13일 슬라우, 테크니컬 칼리지	
14일 올림픽 스튜디오에서 모트 더 후플이 〈All The Young Dudes〉와 〈One Of The Boys〉 녹음. 《All The Young Dudes》 세션은 트라이던트에서 7월까지 계속		
16일 메이다 베일 스튜디오에서 「Sounds Of The 70s」를 위한 BBC 라디오 세션 진행	19일 옥스퍼드, 폴리테크닉	
	25일 본머스, 첼시 빌리지	
	27일 엡섬, 에비섬 홀	
6월	**6월**	**6월**
	2일 뉴캐슬, 시티 홀	
	3일 리버풀, 스타디움	
	4일 프레스턴, 퍼블릭 홀	
6일 앨범 《The Rise And Fall Of Ziggy Stardust And The Spiders From Mars》 발매	6일 브래드퍼드, 세인트 조지스 홀	
	7일 셰필드, 시티 홀	
	8일 미들즈브러, 타운 홀	

녹음 및 발매	공연	TV 및 영화
	13일 브리스톨, 콜스턴 홀	15일 그라나다 TV의 「Lift Off Whit Ayshea」에서 데이비드가 〈Starman〉 녹화
	16일 토키, 타운 홀	
	17일 옥스퍼드, 타운 홀	
	19일 사우샘턴, 시빅 센터	
24일 트라이던트 스튜디오에서 〈John, I'm Only Dancing〉과 〈I Can't Explain〉의 미발매 버전 녹음	21일 던스터블, 시빅 홀	21일 「Lift Off Whit Ayshea」 방송
26일 올림픽 스튜디오에서 〈John, I'm Only Dancing〉의 싱글 버전 녹음	24일 길퍼드, 시빅 홀	
	25일 크로이든, 그레이하운드	
29일 「Top Of The Pops」에 삽입될 〈Starman〉의 연주 테이크 녹음	30일 하이 위컴, 퀸스 홀(취소됨)	
	7월	**7월**
	1일 웨스턴슈퍼메어, 윈터 가든스 퍼빌리언	
	2일 토키, 레인보우 퍼빌리언	5일 「Top Of The Pops」에서 데이비드가 〈Starman〉 공연
	8일 런던, 로열 페스티벌 홀(프렌즈 오브 디 얼스가 기획한 '세이브 더 웨일' 자선 쇼-보위는 게스트 루 리드와 함께 출연)	6일 「Top Of The Pops」 방송
	15일 에일즈베리, 프라이어스	
8월	**8월**	**8월**
11일 트라이던트 스튜디오에서 루 리드의 《Transformer》 녹음이 시작	10-18일 런던, 레인보우 시어터(레인보우 시어터 공연을 위한 리허설)	
		18/25일 레인보우 시어터에서 〈John, I'm Only Dancing〉 비디오 촬영
	19-20일 런던, 레인보우 시어터(2회 공연)	
	27일 브리스톨, 로카르노 일렉트릭 빌리지	
	30일 런던, 레인보우 시어터	
	31일 보스컴, 로열 볼룸스	
9월	**9월**	**9월**
	1일 돈커스터, 톱 랭크 스위트	
	2-3일 맨체스터, 하드 록 시어터(2회 공연)	
	4일 리버풀, 톱 랭크 스위트	
	5일 선덜랜드, 톱 랭크 스위트	
	6일 셰필드, 톱 랭크 스위트	
	7일 핸리, 스토크온트렌트, 톱 랭크 스위트	
22일 클리블랜드 공연이 나중에 WMMS FM 라디오에서 방송	22일 클리블랜드, 뮤직 홀(처음으로 열린 미국 'Ziggy' 투어의 첫날)	
	24일 멤피스, 엘리스 오디토리엄	
28일 뉴욕 공연 중 〈My Death〉가 나중에 《RarestOneBowie》에 수록되어 발매	28일 뉴욕, 카네기 홀	29일 데이비드가 카네기 홀에서 가진 리허설과 인터뷰 장면이 「ABC Evening News」에 방영

녹음 및 발매	공연	TV 및 영화
10월 1일 보스턴 공연의 라이브 트랙들이 나중에 《Sound+Vision》 박스 세트와 《Aladdin Sane》 30주년 기념반에 수록되어 발매 6일 뉴욕 RCA 스튜디오에서 〈The Jean Genie〉 녹음/《Aladdin Sane》의 주요 세션은 12월에 시작 20일 산타 모니카 콘서트가 미국 라디오 방송을 통해 녹음-나중에 《Santa Monica '72》로 발매 24-25일 웨스턴 사운드 스튜디오에서 보위가 이기 앤드 더 스투지스의 앨범 《Rax Power》를 믹스	**10월** 1일 보스턴, 뮤직 홀 7일 시카고, 오디토리엄 시어터 8일 디트로이트, 피셔 시어터 11일 세인트루이스, 키엘 오디토리엄 15일 캔자스시티, 메모리얼 홀 20-21일 산타 모니카, 시빅 오디토리엄 (2회 공연) 27-28일 샌프란시스코, 윈터랜드 오디토리엄(2회 공연)	**10월** 27-28일 샌프란시스코에서 〈The Jean Genie〉 비디오 촬영
11월	**11월** 1일 시애틀, 파라마운트 시어터 4일 피닉스, 셀러브리티 시어터 11일 댈러스, 머제스틱 시어터(취소됨) 12일 휴스턴, 뮤직 홀(취소됨) 13일 오클라호마시티(취소됨) 14일 뉴올리언스, 로욜라대학교 17일 데이니어, 파이러츠 월드 20일 내슈빌, 뮤니시플 오디토리엄 22일 뉴올리언스, 더 웨어하우스	**11월**
25일 클리블랜드 공연 중 〈Drive-In Saturday〉가 나중에 《Aladdin Sane》 30주년 기념반에 수록되어 발매	25-26일 클리블랜드, 퍼블릭 오디토리엄(2회 공연) 28일 피츠버그, 스탠리 시어터 29일 필라델피아, 타워 시어터(모트 더 후플 공연의 앙코르 순서에서 보위가 함께함) 30일 필라델피아, 타워 시어터	29일 필라델피아 공연의 앙코르 장면이 2011년 다큐멘터리 「The Ballad Of Mott The Hoople」에 등장
12월 9일 뉴욕 RCA에서 데이비드가 〈Drive-In Saturday〉와 〈All The Young Dudes〉 녹음. 이곳과 런던 트라이던트에서 이듬해 1월 말까지 《Aladdin Sane》 세션 계속	**12월** 1-3일 필라델피아, 타워 시어터(3회 공연) 23-24일 런던, 레인보우 시어터(2회 공연) 28-29일 맨체스터, 하드 록 시어터(2회 공연)	**12월** 13일 뉴욕 RCA 스튜디오에서 〈Space Oddity〉 비디오 촬영
1973	1973	1973
1월	**1월**	**1월** 3일 「Top Of The Pops」에서 〈The Jean Genie〉 공연

녹음 및 발매	공연	TV 및 영화
		4일 「Top Of The Pops」 방송
	5일 글래스고, 그린스 플레이하우스(2회 공연) 6일 에든버러, 엠파이어 시어터 7일 뉴캐슬, 시티 홀 9일 프레스턴, 길드 홀	
19일 트라이던트 스튜디오에서 〈1984〉의 초기 버전 녹음 20일 트라이던트 스튜디오에서 〈Lady Grinning Soul〉과 〈Panic In Detroit〉의 백킹 트랙과 함께 〈John, I'm Only Dancing〉의 색소폰 버전 녹음 24일 트라이던트 스튜디오에서 〈Panic In Detroit〉의 리드 보컬 녹음과 함께 《Aladdin Sane》 세션 완료		17일 LWT의 「Russell Harty Plus」에서 인터뷰. 〈Drive-In Saturday〉, 〈My Death〉 녹화 20일 「Russell Harty Plus」 방송
	2월 4-13일 뉴욕, RCA 스튜디오(리허설) 14-15일 뉴욕, 라디오 시티 뮤직 홀(2회 공연) 16-19일 필라델피아, 타워 시어터(7회 공연) 23일 내슈빌, 워 메모리얼 오디토리엄 25일 멤피스, 엘리스 오디토리엄(2회 공연) **3월** 1-2일 디트로이트, 머소닉 템플 오디토리엄(2회 공연) 10일 로스앤젤레스, 롱 비치 오디토리엄 12일 로스앤젤레스, 할리우드 팔라디움	**2월** ?일 데이비드가 필라델피아에 머물 때 CBS의 「The Mike Douglas Show」에 출연
4월 13일 앨범 《Aladdin Sane》 발매	**4월** 7일 도쿄, RCA 니혼 빅터(리허설) 8/10/11일 도쿄, 신주쿠 고세이넨킨 가이칸(3회 공연) 12일 나고야, 고카이도 14일 히로시마, 유빈초킨 가이칸 16일 고베, 고쿠사이 가이칸 18/20일 도쿄, 시부야 고카이도(2회 공연) **5월** 12일 런던, 얼스 코트 아레나 16일 애버딘, 뮤직 홀(2회 공연) 17일 던디, 커드 홀 18일 글래스고, 그린스 플레이하우스(2회 공연) 19일 에든버러, 엠파이어 시어터	**5월**

녹음 및 발매	공연	TV 및 영화
	21일 노리치, 시어터 로열(2회 공연)	
	22일 롬퍼드, 오데온 시어터	
	23일 브라이튼, 돔(2회 공연)	23일 BBC의 「Nationwide」에서 보위가 브라이튼의 호텔에 있는 모습을 촬영
	24일 런던, 루이셤 오데온	
	25일 본머스, 윈터 가든스	25일 BBC의 「Nationwide」에서 데이비드의 본머스 공연 중 백스테이지 인터뷰와 콘서트 장면을 촬영
	27일 길퍼드, 시빅 홀(2회 공연)	
	28일 울버햄튼, 시빅 홀	
	29일 핸리, 빅토리아 홀	
	30일 옥스퍼드, 뉴 시어터	
	31일 블랙번, 킹 조지스 홀	
	6월	**6월**
	1일 브래드퍼드, 세인트 조지스 홀	
	3일 코벤트리, 뉴 시어터	
	4일 우스터, 고몽	
	6일 셰필드, 시티 오벌 홀(2회 공연)	5일 「Nationwide」가 전달에 촬영한 소식이 BBC1에서 방송
	7일 맨체스터, 프리 트레이드 홀(2회 공연)	
	8일 뉴캐슬, 시티 홀(2회 공연)	
	9일 프레스턴, 길드 홀	
	10일 리버풀, 엠파이어 시어터(2회 공연)	
	11일 레스터, 드 몽포르 홀	
	12일 채텀, 센트럴 홀(2회 공연)	
	13일 킬번, 고몽	13일 래드브로크 그로브의 블랜더퍼드 웨스트 텐 스튜디오에서 〈Life On Mars?〉 비디오 촬영
	14일 솔즈베리, 시티 홀	
	15일 톤턴, 오데온(2회 공연)	
	16일 토키, 타운 홀(2회 공연)	
	18일 브리스톨, 콜스턴 홀(2회 공연)	
	19일 사우샘프턴, 길드 홀	
	21-22일 버밍엄, 타운 홀(4회 공연)	
	23일 보스턴, 글라이더드롬	
	24일 크로이든, 페어필드 홀즈(2회 공연)	
	25-26일 옥스퍼드, 뉴 시어터(3회 공연)	
	27일 돈커스터, 톱 랭크	
	28일 브라이들링턴, 로열 스파 볼룸	
	29일 리즈, 롤라레나(2회 공연)	
	30일 뉴캐슬, 시티 홀(2회 공연)	
7월	**7월**	**7월**
3일 해머스미스의 마지막 공연이 RCA를 통해 녹음됨. 그로부터 10년 후 《Ziggy Stardust: The Motion Picture》로 발매됨	2-3일 런던, 해머스미스 오데온(2회 공연. 이 중 두 번째 공연은 그 유명한 지기 스타더스트 '은퇴' 무대)	3일 D. A. 페네베이커가 마지막 콘서트를 촬영. 이 기록은 1974년에 미국 TV에서 방송되었고, 결국 「Ziggy Stardust And The Spiders From Mars」로 발매
10일 퐁투아즈의 샤토 데루빌 스튜디오에서 《Pin Ups》 세션 시작		
16일 샤토 데루빌 스튜디오에서 룰루가 커버한 〈The Man Who Sold The World〉와 〈Watch That Man〉이 녹음됨		
31일 《Pin Ups》 세션 끝		

녹음 및 발매	공연	TV 및 영화
10월 19일 앨범 《Pin Ups》 발매 **12월** 런던의 올림픽 스튜디오에서 《Diamond Dogs》와 애스트러네츠의 세션 시작	**10월** 18-20일 런던, 마키(3일 동안 청중 앞에서 「The 1980 Floor Show」 녹화)	**10월** 18-20일 3일 동안 런던의 마키에서 청중을 앞에 두고 진행된 「The 1980 Floor Show」가 녹화됨 **11월** 16일 NBC에서 「The 1980 Floor Show」 방송
1974	**1974**	**1974**
2월 힐베르숨의 루돌프 스튜디오에서 《Diamond Dogs》 세션 종료 **3월** 25일 올림픽 스튜디오에서 〈Can You Hear Me〉의 룰루 버전 작업 시작 **4월** 뉴욕 RCA 스튜디오에서 〈Can You Hear Me〉의 룰루 버전에 대한 추가 녹음과 〈Rebel Rebel〉의 미국 싱글반 녹음 진행 **5월** 31일 앨범 《Diamond Dogs》 발매	(비고: 보위의 1974년 공연 일정은 무분별한 기록, 막판에 있었던 취소 결정, 장소 변경 등의 이유 탓에 정확하게 정리하기 어렵다. 따라서 본 저자는 서로 다른 기술이 있을 경우 그 부분을 명시하기로 했다.) **4-5월** 뉴욕, RCA 스튜디오(리허설) **6월** 8-10일 포트 체스터, 캐피틀 시어터(최종 리허설) 14일 몬트리올, 포럼('Dimond Dogs' 투어의 첫날) 15일 오타와, 시빅 센터 16일 토론토, 오키프 오디토리엄(2회 공연) 17일 로체스터, 메모리얼 오디토리엄 18-19일 클리블랜드, 퍼블릭 오디토리엄(2회 공연) 20일 톨레도, 스포츠 아레나 22일 디트로이트, 코보 아레나(포드 오디토리엄에서 장소 변경-일부 자료에서는 이날 공연이 없는 대신 다음 날 공연이 있었다고 함) 23일 디트로이트, 코보 아레나(《David Live》의 2005년 재발매반을 포함한 일부 자료에서는 이날 공연이 취소되었다고 함) 24일 데이튼, 하라 아레나 25일 애크론, 시빅 시어터(일부 자료에서는 이날 공연이 열리지 않았다고 함. 원래 이날 신시내티 가든스에서 열리기	**2월** 13일 네덜란드 TV의 「Top Pop」에서 〈Rebel Rebel〉 공연 녹화 15일 「Top Pop」에서 〈Rebel Rebel〉 방영

녹음 및 발매	공연	TV 및 영화
7월	로 했던 공연은 분명히 취소됨) 26-27일 피츠버그, 시리아 모스크(2회 공연) 28일 찰스턴 WV, 시빅 센터 29일 내슈빌, 뮤니시플 오디토리엄 30일 멤피스, 미드사우스 콜로세움 **7월** 1일 애틀랜타, 폭스 시어터 2일 탬파, 커티스 힉슨 컨벤션 홀 3일 카셀베리, 올랜도, 세미놀 하이알라 이 프론톤 4일 잭슨빌, 엑시비션 홀(일부 자료에 서는 이날 공연이 열리지 않았다고 함) 5일 샬럿 NC, 파크 센터 콜리시엄 6일 그린즈버러 NC, 콜리시엄 7일 노퍽, 스코프 컨벤션 홀	
11-12일 필라델피아에서 열린 공연들이 《David Live》를 위해 녹음됨	8-13일 필라델피아, 타워 시어터(6회 공연-7월 13일에 예정되었던 낮 공연은 취소됨) 14일 뉴 헤이븐, 메모리얼 콜리시엄 16일 보스턴, 뮤직 홀 17일 케이프 코드, 메모리얼 콜리시엄 (취소됨) 19-20일 뉴욕, 매디슨 스퀘어 가든(2회 공연, 'Diamond Dogs' 투어 마무리)	
8월 8-18일 필라델피아의 시그마 사운드 스튜디오에서 《Young Americans》 세 션 시작		8월 필라델피아에서 진행된 《Young Ameri-cans》 세션 중 앨런 옌톱의 인터뷰 장면 과 〈Right〉의 스튜디오 리허설을 촬영
	9월 2-8일 로스앤젤레스, 유니버설 앰피시 어터(7회 공연, 'Soul' 투어 시작) 11일 샌디에이고, 스포츠 아레나 13일 투손, 컨벤션 센터 14일 피닉스, 애리조나 콜리시엄 16일 로스앤젤레스, 애너하임 컨벤션 센터(일부 자료에서는 9월 17일에 이 장소에서 두 번째 공연이 있었다고 하 는데, 불확실함)	9월 5일 앨런 옌톱이 다큐멘터리 「Cracked Actor」에 활용하려는 목적으로 로스앤 젤레스에서 열린 공연 장면을 촬영
10월	10월 5일 세인트 폴, 시빅 센터 8일 인디애나폴리스, 인디애나 컨벤션 센터 10일 (일부 자료에서는 이날 위스콘신 의 매디슨에서 공연이 있었다고 하는	

녹음 및 발매	공연	TV 및 영화
	데, 불확실함)	
	11일 데인 카운티, 메모리얼 콜리시엄	
	13일 밀워키, 익스포지션 앤드 컨벤션 센터	
	15-20일 디트로이트, 미시건 팰리스(6회 공연)	
29일 앨범 《David Live》 발매	22-23일 시카고, 아리 크라운 시어터(2회 공연-일부 자료에서는 10월 21일에 이 장소에서 또 다른 공연이 있었다고 함)	
	28-31일 뉴욕, 라디오 시티 뮤직 홀(4회 공연-일부 자료에서는 앞의 이틀 공연이 열리지 않았고, 10월 30일에 라디오 시티에서 첫 번째 공연이 열렸다고 함)	
11월	**11월**	**11월**
	1-3일 뉴욕, 라디오 시티 뮤직 홀(3회 공연)	2일 ABC의 「The Dick Cavett Show」에서 데이비드가 딕 카벳과 인터뷰를 하고 〈1984〉, 〈Young Americans〉, 〈Foot Stomping〉을 라이브로 공연하는 모습을 녹화
	6일 클리블랜드, 퍼블릭 오디토리엄	
	8일 버펄로, 워 메모리얼 오디토리엄	
	11일 워싱턴, 캐피털 센터	
	14-16일 보스턴, 뮤직 홀(3회 공연)	
	18일 필라델피아, 스펙트럼 아레나	
20-24일 보위가 《Young Americans》 작업을 재개하기 위해 필라델피아의 시그마 사운드로 복귀	19일 피츠버그, 시빅 아레나	
	25일 필라델피아, 스펙트럼 아레나(일부 자료에서는 11월 24일에 이 장소에서 또 다른 공연이 있었다고 하는데, 가능성은 낮음)	
	26일 (일부 자료에서는 이날 유니언데일의 나소 콜리시엄에서 공연이 있었다고 함)	
	28일 멤피스, 미드사우스 콜리시엄	
	30일 내슈빌, 뮤니시플 오디토리엄	
12월	**12월**	**12월**
뉴욕의 레코드 플랜트 스튜디오에서 《Young Americans》 세션 재개	1일 애틀랜타, 옴니 아레나('Soul' 투어의 마지막 날)	
	2일 터스컬루사, 앨라배마대학교(취소됨)	
		4일 ABC의 「The Dick Cavett Show」 방송
1975	**1975**	**1975**
1월 뉴욕의 레코드 플랜트와 일렉트릭 레이디 스튜디오에서 《Young Americans》 세션 종료		**1월** 26일 BBC2에서 「Cracked Actor」 방영
		2월 21일 BBC1의 「Top Of The Pops」에서 〈Young Americans〉 방영
3월		**3월** 1일 미국 TV에 방영된 그래미 어워즈에

녹음 및 발매	공연	TV 및 영화
7일 앨범 《Young Americans》 발매		서 보위가 '최우수 여성 소울 가수' 부문 수상자로 아레사 프랭클린 호명
		6월
		뉴멕시코에서 「지구에 떨어진 사나이」 촬영 시작
	9월	
	8일 로스앤젤레스, 피터 셀러스의 집 (피터 셀러스의 50세 생일 파티에서 보위가 빌 와이먼, 론 우드와 함께 노래 몇 곡을 선보임)	
10월		
할리우드의 체로키 스튜디오에서 《Station To Station》 세션 시작		
		11월
		4일 ABC의 「Soul Train」에서 〈Golden Years〉와 〈Fame〉 방송
		23일 CBS의 「The Cher Show」에서 데이비드가 〈Fame〉을 공연하고 셰어와 함께 〈Can You Hear Me〉와 〈Young Americans〉를 메들리로 선보임
		28일 ITV의 「Russell Harty Plus」에서 위성 생중계로 로스앤젤레스에 있는 보위와 인터뷰를 가짐
12월		
할리우드의 체로키 스튜디오에서 「지구에 떨어진 사나이」 사운드트랙 세션 중단		
1976	1976	1976
1월	**1월**	**1월**
23일 앨범 《Station To Station》 발매	자메이카 오초 리오스와 뉴욕(리허설)	3일 CBS의 「The Dinah Shore Show」에서 〈Stay〉, 〈Five Years〉 공연 및 인터뷰 장면 삽입
		2월
	2월	3일 ABC의 「Good Morning America」에서 데이비드와 안젤라와 가진 인터뷰 방영
	2일 밴쿠버, PNE 콜리시엄('Station To Station' 투어의 첫날 밤)	
	3일 시애틀, 센터 콜리시엄	
	4일 포틀랜드, 파라마운트 시어터	
	6일 샌프란시스코, 카우 팰리스	
	8/9/11일 로스앤젤레스, 잉글우드 포럼 (3회 공연)	
	13일 샌디에이고, 스포츠 아레나	
	15일 피닉스, 베테랑스 메모리얼 콜리시엄	
	16일 앨버커키, 시빅 오디토리엄	
	17일 덴버, 맥니콜스 스포츠 아레나	
	20일 밀워키, 메카 아레나	
	21일 캘러머주, 윙스 스타디움	

녹음 및 발매	공연	TV 및 영화
	22일 에번즈빌, 리버프런트	
	23일 신시내티, 컨벤션 센터	
	25일 몬트리올, 포럼	
	26일 토론토, 메이플 리프 가든	
	27-28일 클리블랜드, 퍼블릭 오디토리엄(2회 공연)	
	29일 디트로이트 올림피아 스타디움	
3월	**3월**	
	1일 디트로이트, 올림피아 스타디움	
	3일 시카고, 인터내셔널 앰피시어터	
	5일 세인트루이스, 헨리 W 키엘 오디토리엄	
	6일 멤피스, 미드사우스 콜리시엄	
	7일 내슈빌, 뮤니시플 오디토리엄	
	8일 애틀랜타, 옴니 아레나	
	11일 피츠버그, 시빅 아레나	
	12일 노퍽, 스코프 컨벤션 홀	
	13-14일 워싱턴, 캐피털 센터(2회 공연)	
	15-16일 필라델피아, 스펙트럼 아레나(2회 공연)	
	17일 보스턴, 뉴 보스턴 가든 아레나	
	19일 버펄로, 메모리얼 오디토리엄	
	20일 로체스터, 메모리얼 오디토리엄	
	21일 스프링필드, 시빅 센터	
	22일 뉴 헤이븐, 메모리얼 콜리시엄	
23일 미국 라디오 「The King Biscuit Flower Hour」에서 방송을 목적으로 나소 콘서트를 녹음. 그중 〈Stay〉와 〈Word On A Wing〉은 나중에 나온 《Station To Station》에 보너스 트랙으로 실려 발매되었고, 〈Queen Bitch〉는 《Rarest-OneBowie》에, 콘서트 전체는 《Live Nassau Coliseum '76》에 실려 발매됨	23일 유니언데일, 나소 콜리시엄	
	26일 뉴욕, 매디슨 스퀘어 가든	
	4월	
	7일 뮌헨, 올룸피아할레	
	8일 뒤셀도르프, 필립스할레	
	10일 베를린, 도이츌란트할레	
	11-12일 함부르크, 콩그레스 첸트럼(2회 공연)	
	13일 프랑크푸르트, 페스트할레	
	14일 루트비히스하펜, 프리드리히에바트할레	
	16일 프랑크푸르트, 나이트 클럽(라이너스 밴드 쇼에 보위가 즉흥 출연)	
	17일 취리히, 할렌슈스디온(베른 공연	

녹음 및 발매	공연	TV 및 영화
	을 대체) 24일 헬싱키, 나이아 마스할렌 26-27일, 스톡홀름, 쿵리거 테니스할렌 (2회 공연) 28일 예테보리, 스칸디나비움 29-30일 코펜하겐, 팔코네테아트레(2회 공연) **5월** 3-8일 런던, 웸블리 엠파이어 풀(6회 공연) 11일 브뤼셀, 포슈트 나쇼날 13-14일 로테르담, 스포트 팔레스 어호이(2회 공연) 17-18일 파리, 파비용(2회 공연, 'Station To Station' 투어 마무리) 28일 몽트뢰, 카지노(보위가 카지노를 대관해 아들 조위의 다섯 살 생일 파티를 열고, 조위와 친구들에게 『잭과 콩나무』 이야기를 들려줌)	
6월 퐁투아즈의 샤토 데루빌 스튜디오에서 《The Idiot》 세션 시작 **9월** 퐁투아즈의 샤토 데루빌 스튜디오에서 《Low》 세션 시작		
1977	1977	1977
1월 14일 앨범 《Low》 발매 **3월**	 **2월** 베를린, UFA 스튜디오('Iggy Pop' 투어 리허설) **3월** 1일 에일즈베리, 프라이어스(보위가 건반 연주를 맡은 'Iggy Pop' 투어의 첫 번째 공연) 2일 뉴캐슬, 시티 홀 3일 맨체스터, 아폴로 시어터 4일 버밍엄, 히포드롬	
7일 런던 공연에서 녹음된 트랙들이 나중에 《1977》과 《Roadkill Rising》에 실려 발매	5/7일 런던, 레인보우 시어터(2회 공연) 13일 몬트리올, 르 플라토 시어터 14일 토론토, 세네카 칼리지 16일 보스턴, 하버드 스퀘어 시어터 18일 뉴욕, 팔라디움 19일 필라델피아, 타워 시어터	
21-22일 클리블랜드 공연에서 녹음된 여러 트랙이 나중에 《TV Eye》, 《Wild	21-22일 클리블랜드, 아고라 볼룸(2회 공연)	

녹음 및 발매	공연	TV 및 영화
Animal》, 《Suck On This!》, 《Nights Of The Iguana》, 《Roadkill Rising》에 실려 발매 25일 디트로이트에서 녹음된 트랙들이 나중에 《Roadkill Rising》에 실려 발매 28일 시카고에서 공연된 〈I Wanna Be Your Dog〉가 《TV Eye》에 수록. 이날 공연 전체는 《Where The Faces Shine: Volume 1》과 《Shot Myself Up》에 실려 발매	25일 디트로이트, 머소닉 템플 오디토리엄 27일 시카고, 리비에라 시어터 28일 시카고, 미드나잇 만트라 스튜디오	
4월	29일 피츠버그, 리오나 시어터 30일 콜럼버스, 아고라 볼룸 **4월** 1일 밀워키, 오리엔털 시어터 4일 포틀랜드, 파라마운트 시어터 7일 밴쿠버, 밴쿠버 가든스 9일 시애틀, 파라마운트 시어터 13일 샌프란시스코, 버클리 시어터 15일 산타 모니카, 시빅 오디토리엄	**4월**
15일 산타 모니카에서 녹음된 트랙들이 나중에 《1977》에 삽입/「The Dinah Shore Show」에서 녹음된 트랙들은 나중에 《Shot Myself Up》에 실려 발매 **4-5월** 베를린의 한자 바이 더 월 스튜디오에서 《Lust For Life》 세션 진행 **6-8월** 베를린의 한자 바이 더 월 스튜디오에서 《"Heroes"》 세션 진행	16일 샌디에이고, 시빅 오디토리엄 ('Iggy Pop' 투어의 마지막 공연)	15일 CBS의 「The Dinah Shore Show」에서 데이비드와 이기를 인터뷰. 그리고 데이비드의 키보드 연주와 함께 〈Funtime〉과 〈Sister Midnight〉이 공연됨 **6월** 27일 프랑스 TV 쇼 「Midi Première」와 「Actualités」에서 보위를 인터뷰 **9월** 9일 그라나다의 「Marc」에서 보위가 〈"Heroes"〉와 〈Sleeping Next To You〉 녹화 11일 「Bing Crosby's Merrie Olde Christmas」에서 〈"Heroes"〉와 〈Peace On Earth/Little Drummer Boy〉 녹화 28일 ITV에서 「Marc」 쇼 방송
10월 14일 앨범 《"Heroes"》 발매		**10월** 1일 이탈리아 TV 쇼 「Odeon」과 「L'Altra Domenica」에서 데이비드가 인터뷰를 하고 〈"Heroes"〉와 〈Sense Of Doubt〉을 공연 16일 프랑스 TF1 쇼 「Rendezvous du Dimanche」에서 인터뷰 19일 BB1의 「Top Of The Pops」에서 〈"Heroes"〉 방송

녹음 및 발매	공연	TV 및 영화
	11월 15일 뉴욕, 맥시스 캔자스시티(보위가 무대에서 데보를 소개)	**11월** 6일 네덜란드 TV 쇼 「Top Pop」에서 인터뷰와 〈"Heroes"〉 방송 **12월** 24일 ITV에서 「Bing Crosby's Merrie Olde Christmas」 방송
1978	1978	1978
		1-2월 베를린에서 「저스트 어 지골로」 촬영
	3월 댈러스(리허설) 29일 샌디에이고, 스포츠 아레나('Stage' 투어의 첫날) 30일 피닉스, 베테랑스 메모리얼 콜리시엄	
4월 28-29일 필라델피아 공연들이 앨범 《Stage》를 위해 녹음됨 **5월**	**4월** 2일 프레즈노, 컨벤션 센터 3-4일 로스앤젤레스, 잉글우드 포럼(2회 공연) 5일 샌프란시스코, 오클랜드 콜리시엄 6일 로스앤젤레스, 잉글우드 포럼 9일 휴스턴, 더 서밋 10일 댈러스, 컨벤션 센터 11일 배턴루지, LSU 어셈블리 센터 13일 내슈빌, 뮤니시플 오디토리엄 14일 멤피스, 미드사우스 콜리시엄 15일 캔자스시티, 뮤니시플 오디토리엄 17-18일 시카고, 아리 크라운 시어터(2회 공연) 20-21일 디트로이트, 코보 아레나(2회 공연) 22일 클리블랜드, 리치필드 콜리시엄 24일 밀워키, 메카 오디토리엄 26일 피츠버그, 시빅 아레나 27일 워싱턴, 캐피털 센터 28-29일 필라델피아, 스펙트럼 아레나(2회 공연) **5월** 1일 토론토, 메이플 리프 가든스 2일 오타와, 시빅 센터 3일 몬트리올, 포럼 5일 프로비던스, 시빅 센터 6일 보스턴, 뉴 보스턴 가든 아레나	**4월** 3일 로스앤젤레스 공연 전에 가진 인터뷰가 미국 TV의 「Eyewitness News」에서 방송 10일 미국 TV를 위해 댈러스 공연에서 「David Bowie On Stage」 녹화: 〈What In The World〉, 〈Blackout〉, 〈Sense Of Doubt〉, 〈Speed Of Life〉, 〈Hang On To Yourself〉, 〈Ziggy Stardust〉 포함 21분 방송 21일 NBC의 「The Midnight Special」에서 인터뷰 **5월**
5일 프로비던스 공연이 《Stage》를 위해 녹음됨 6일 보스턴 공연이 《Stage》를 위해 녹		

녹음 및 발매	공연	TV 및 영화
음됨	7-9일 뉴욕, 매디슨 스퀘어 가든(3회 공연)	
	14일 프랑크푸르트, 페스트할레	
	15일 함부르크, 콩그레스 첸트럼	16일 BBC의 「Arena Rock」에서 4월 10
	16일 베를린, 도이츨란트할레	일 댈러스 공연에서 촬영된 〈Hang On
	18일 에센, 그루가할레	To Yourself〉, 〈Ziggy Stardust〉의 라이
	19일 쾰른, 슈포트할레	브 영상과 인터뷰를 방송
	20일 뮌헨, 올림피아할레	
	22일 빈, 슈타트할레	
	24-25 파리, 파비용(2회 공연)	
	26일 리옹, 팔레 데 스포르	
	27일 마르세유, 팔레 데 스포르	30일 브레멘 스튜디오에서 라디오 브
	31일 코펜하겐, 팔코네테아트레	레멘 TV가 「Musikladen Extra」 녹화: 〈Sense Of Doubt〉, 〈Beauty And The Beast〉, 〈"Heroes"〉, 〈Stay〉, 〈The Jean Genie〉, 〈TVC15〉, 〈Alabama Song〉, 〈Rebel Rebel〉, 〈What In The World〉
	6월	**6월**
	1일 코펜하겐, 팔코네테아트레	
	2일 스톡홀름, 쿵리거 테니스할렌	
	4일 예테보리, 스칸디나비움	
	5일 오슬로, 에케베리슈할렌	
	7-9일 로테르담, 스포트 팔레스 어호이 (3회 공연)	
	11-12일 브뤼셀, 포슈트 나쇼날(2회 공연)	
	14-16일 뉴캐슬, 시티 홀(3회 공연)	16일 지역 TV 「Nothern Light」에서 인터뷰
	19-22일 글래스고, 아폴로(4회 공연)	20일 지역 TV 「Reporting Scotland」에
	24-26일 스태퍼드, 빙리 홀(3회 공연)	서 인터뷰. 그 전날 글래스고 아폴로에 서 촬영된 〈Hang On To Yourself〉 라
	29-30일 런던, 얼스 코트 아레나(2회 공연)	이브 영상 삽입
7월	**7월**	**7월**
1일 얼스 코트에서 녹음된 〈Be My Wife〉 와 〈Sound And Vision〉이 나중에 《RarestOneBowie》에 수록	1일 런던, 얼스 코트 아레나	
2일 런던의 굿 얼스 스튜디오에서 〈Alabama Song〉 녹음		8일 LWT의 「London Weekend Show」 에서 얼스 코트 공연 중 촬영된 클립 들(〈Star〉, 〈"Heroes"〉, 〈Hang On To Yourself〉)을 포함한 40분짜리 특집 방송
		8월
		4일 독일 TV에서 「Musikladen Extra」 방송. 녹화분 가운데 〈What In The World〉 제외
9월		
몽트뢰의 마운틴 스튜디오에서 《Lod-		

녹음 및 발매	공연	TV 및 영화
ger》세션 진행 25일 앨범 《Stage》 발매		
	11월 11일 애들레이드, 오벌 크리켓 그라운드 ('Stage' 투어의 '태평양' 일정 중 첫 공연) 14일 퍼스, 쇼그라운즈 18일 멜버른, 크리켓 그라운드 21일 브리즈번, 램 파크 24-25일 시드니, 쇼그라운즈 29일 크라이스트처치, QEII 파크	**11월** 14일 호주 TV 쇼 「Countdown」에서 인터뷰와 〈Alabama Song〉 라이브 영상 방송 28일 호주 TV 쇼 「Willisee At Seven」에서 인터뷰
12월 6일 일본 라디오에서 오사카 공연 방송	**12월** 2일 오클랜드, 웨스턴 스프링스 스피드웨이 6-7일 오사카, 고우세이넨킨 가이칸(2회 공연) 9일 오사카, 반파쿠 가이칸 11-12일 도쿄, NHK 홀('Stage' 투어의 마지막 2회 공연)	**12월** 6일 일본 TV 「Star Sen Ichi Ya」에서 인터뷰 12일 일본 방송용으로 도쿄 공연 촬영-방송을 위해 60분 분량으로 편집: 〈Warszawa〉, 〈"Heroes"〉, 〈Fame〉, 〈Beauty And The Beast〉, 〈Five Years〉, 〈Soul Love〉, 〈Star〉, 〈Hang On To Yourself〉, 〈Ziggy Stardust〉, 〈Suffragette City〉, 〈Station To Station〉, 〈TVC15〉
1979	1979	1979
		2월 12일 이틀 후에 있을 영화 「저스트 어 지골로」의 개봉에 맞춰 ITV의 「Afternoon Plus」와 BBC 「Tonight」에서 인터뷰
3월 뉴욕의 레코드 플랜트 스튜디오에서 《Lodger》 세션 종료	**3월** ?일 뉴욕, 카네기 홀(존 케일, 필립 글래스, 스티브 라이히와 함께 「Sabotage」 공연)	
		4월 23일 ITV의 「The Kenny Everett Video Show」에서 〈Boys Keep Swinging〉 공연
5월 18일 앨범 《Lodger》 발매		**12월** 15일 NBC의 「Saturday Night Live」에 출연해 녹화 31일 ITV의 「The "Will Kenny Everett Make It To 1980?" Show」와 미국 TV 「Dick Clark's Salute To The Seventies」에 〈Space Oddity〉의 새로운 버전 방송

녹음 및 발매	공연	TV 및 영화
1980	1980	1980
		1월 5일 NBC의 「Saturday Night Live」에서 데이비드가 스튜디오 공연으로 펼친 〈The Man Who Sold The World〉, 〈TVC15〉, 〈Boys Keep Swinging〉 방영 **3월** 크리스털 준 록 광고 촬영
2-3월 뉴욕의 파워 스테이션 스튜디오에서 《Scary Monsters》 세션 진행 **4월** 런던의 굿 얼스 스튜디오에서 《Scary Monsters》 세션 종료	**4월** 27일 베를린, 놀렌도르프 메트로폴(보위가 이기 팝의 공연에 게스트로 출연해 두 곡에서 건반 연주)	
		5월 영국의 비치 곶과 헤이스팅스에서 〈Ashes To Ashes〉 영상 촬영
	7월 29일 덴버, 센터 오브 퍼포밍 아츠(연극 「엘리펀트 맨」 공연 첫날 밤) **8월** 3일 「엘리펀트 맨」의 덴버 공연 종료 5-31일 시카고, 블랙스톤 시어터(「엘리펀트 맨」이 시카고에서 4주 동안 공연됨)	
9월	**9월**	**9월** 3일 NBC의 「The Tonight Show With Johnny Carson」에서 〈Life On Mars?〉와 〈Ashes To Ashes〉 녹화 5일 NBC에서 「The Tonight Show With Johnny Carson」 방영
12일 앨범 《Scary Monsters… And Super Creeps》 발매	23일 뉴욕, 부스 시어터(「엘리펀트 맨」이 브로드웨이에서 3개월 동안 공연됨)	
		10월 맨해튼에서 영화 「크리티아네 F.」와 〈Fashion〉 영상 촬영 10일 BBC2의 「Friday Night, Saturday Morning」에서 인터뷰와 「엘리펀트 맨」의 실황 영상 방송
1981	1981	1981
	1월 3일 뉴욕, 부스 시어터(보위의 「엘리펀트 맨」 마지막 공연)	

녹음 및 발매	공연	TV 및 영화
		2월 24일 BBC에서 방송된「Daily Mirror Rock And Pop Awards」에서 보위가 룰루로부터 '최우수 남성 가수' 부문 상을 받음
7월 몽트뢰의 마운틴 스튜디오에서 〈Cat People (Putting Out Fire)〉와 〈Under Pressure〉 녹음		
		8월 런던의 BBC 텔레비전 센터에서「바알」의 리허설과 녹음 진행
9월 베를린의 한자 스튜디오에서 EP《David Bowie In Bertolt Brecht's Baal》녹음		
1982	1982	1982
2월 26일 싱글 EP《David Bowie In Bertolt Brecht's Baal》발매		**3월** 1일 런던에서 영화「악마의 키스」촬영 시작. 촬영은 7월까지 계속 2일 BBC2에서「바알」방송 **9월** 쿡 제도의 라로통가에서 영화「전장의 크리스마스」촬영 시작. 촬영은 11월 초까지 이곳과 뉴질랜드에서 계속
11월 뉴욕의 레코드 플랜트 스튜디오에서《Let's Dance》세션 시작. 12월까지 계속		
1983	1983	1983
		1월 아카풀코에서 영화「붉은 해적단」카메오 출연 촬영 31일 미국 TV 쇼「Live At Five」에서 인터뷰 **2월** 호주의 카린다와 시드니에서 〈Let's Dance〉와 〈China Girl〉 영상 촬영 **3월** 17일 BBC의「Newsnight」와 채널 4의「The Tube」에서 클라리지스에서 열린 기자 회견 촬영
4월 14일 앨범《Let's Dance》발매	**4월** 댈러스, 라 콜리나스(리허설)	

녹음 및 발매	공연	TV 및 영화
	5월 파리/브뤼셀(리허설) 18-19일 브뤼셀, 포슈트 나쇼날('Serious Moonlight' 투어의 첫 일정. 2회 공연) 20일 프랑크푸르트, 페스트할레 21-22일 뮌헨, 올룸피아할레(2회 공연) 24-25일 리옹, 팔레 데 스포르(2회 공연) 26-27일 프레쥐스, 레자른느(2회 공연) 30일 캘리포니아 주 샌버너디노, 글렌 헬런 파크(미국 페스티벌)	**5월** 19일 벨기에 TV의 「Journal」에서 브뤼셀 콘서트의 초반을 장식한 〈The Jean Genie〉와 〈"Heroes"〉의 라이브 영상 방영 25일 독일 TV의 「Tele Illustrierte」에서 인터뷰와 프랑크푸르트 공연 중 〈"Heroes"〉의 라이브 영상 방영
	6월 2-4일 런던, 웸블리 아레나(3회 공연) 5-6일 버밍엄, NEC 아레나(2회 공연) 8-9일 파리, 이포드롬 도퇴유(2회 공연) 11-12일 예테보리, 올레비 스타디움(2회 공연) 15일 보훔, 후알란트 스타디움 17-18일 바트 세게베르크, 프렐리시트 뷘느(2회 공연) 20일 서베를린, 발트뷔네 24일 오펜바흐, 비버라 베르크 스타디움 25-26일 로테르담, 페이노르트 스타디움(2회 공연) 28일 에든버러, 머레이필드 스타디움 30일 런던, 해머스미스 오데온	**6월** 2일 ITV의 「News At Ten」에서 웸블리 첫날 공연 중 〈"Heroes"〉의 영상 방영 6일 ITV의 「Central News」에서 버밍엄 공연 중 〈"Heroes"〉의 라이브 영상 방영 9일 프랑스 TF1의 「Actualités」에서 파리 첫날 공연 중 〈The Jean Genie〉, 〈Star〉, 〈"Heroes"〉 영상 방영 11일 스웨덴 SVT 쇼인 「Rapport」와 「Aktuellt」에서 예테보리 첫날 공연 중 〈The Jean Genie〉와 〈Star〉의 영상 방영 25일 네덜란드 TV의 「Journaal」에서 로테르담 첫날 공연 중 〈"Heroes"〉의 라이브 영상 방영 29일 BBC의 「Scotland Today」에서 에든버러 공연 중 〈"Heroes"〉의 라이브 영상 방영 30일 BBC와 ITV의 국내 뉴스에서 해머스미스 공연 중 〈Look Back In Anger〉와 〈Breaking Glass〉 영상 방영
7월 13일 몬트리올 공연이 미국 라디오 「Supergroups In Concert」에서 방송. 이후 BBC 라디오 1에서도 방송. 공연 중 〈Modern Love〉는 나중에 싱글 B면으로 발매	**7월** 1-3일 밀턴 케인즈, 보울(3회 공연) 11일 퀘벡, 콜리시 12-13일 몬트리올, 포럼(2회 공연) 15-16일 하트퍼드, 시빅 센터(2회 공연) 18-21일 필라델피아, 스펙트럼 아레나(4회 공연) 25-27일 뉴욕, 매디슨 스퀘어 가든(3회 공연) 29일 클리블랜드, 리치필드 콜리시엄 30-31일 디트로이트, 조 루이스 아레나(2회 공연)	**7월** 3일 LWT의 「South Of Watford」에서 밀턴 케인즈 공연 중 〈Breaking Glass〉와 〈Scary Monsters〉 영상 방영 20일 필라델피아에서 열린 세 번째 공연에서 〈Modern Love〉 비디오 촬영 24일 CBS의 「Entertainment Tonight」에서 인터뷰와 필라델피아 공연 영상 (〈What In The World〉, 〈"Heroes"〉, 〈Fashion〉, 〈Let's Dance〉) 방송 25일 미국 TV의 「News 4 New York」에서 매디슨 스퀘어 가든 첫날 공연 중 〈Star〉 영상 방영

녹음 및 발매	공연	TV 및 영화
	8월 2-4일 시카고, 로즈먼트 호라이즌(3회 공연) 7일 에드먼턴, 커먼웰스 스타디움 9일 밴쿠버, BC 플레이스 스타디움 11일 시애틀, 타코마 돔 14-15일 로스앤젤레스, 포럼(2회 공연) 17일 피닉스, 베테랑스 메모리얼 콜리시엄 19일 댈러스, 리유니언 아레나 20일 오스틴, 프랭크 어윈 센터 21일 휴스턴, 더 서밋 24-25일 노퍽, 스코프 컨벤션 홀(2회 공연) 27-28일 워싱턴, 캐피털 센터(2회 공연) 29일 허시, 허시 파크 스타디움 31일 보스턴, 설리번 스타디움	**8월** 30일 영국 다큐멘터리 「The Oshima Gang」에서 인터뷰와 영화 「전장의 크리스마스」의 기자 회견 영상 삽입
	9월 3-4일 토론토, CNE 그랜드스탠드(2회 공연) 5일 버펄로, 메모리얼 오디토리엄 6일 시러큐스, 캐리어 돔 9일 로스앤젤레스, 애너하임 스타디움 11-2일 밴쿠버, PNE 콜리시엄(2회 공연) 14일 위니펙, 스타디움 17일 샌프란시스코, 오클랜드 콜리시엄	**9월** 3일 캐나다와 미국 뉴스 채널에서 토론토 첫날 공연 중 〈Look Back In Anger〉 영상 방영 6일 미국 TV 뉴스 채널들에서 버펄로 공연 중 〈Look Back In Anger〉 영상 방영 11-12일 데이비드 말렛이 밴쿠버 공연에서 《Serious Moonlight》 비디오 촬영 17일 다큐멘터리 「Britons In America」에서 인터뷰와 샌프란시스코 공연 중 〈Look Back In Anger〉 영상 삽입
10월 앨범 《Ziggy Stardust: The Motion Picture》 발매	**10월** 20-22/24일 도쿄, 부도칸 아레나(4회 공연) 25일 요코하마, 스타디움 26-27일 오사카, 후니츠 다이쿠칸(2회 공연) 29일 나고야, 고쿠사이 덴지 가이칸 30일 오사카, 엑스포 메모리얼 파크 31일 교토, 후니츠 다이쿠칸	
	11월 4-6일 퍼스, 엔터테인먼트 센터(3회 공연) 9일 애들레이드, 오벌 크리켓 그라운드 12일 멜번, VFL 파크 16일 브리즈번, 랭 파크 19-20일 시드니, RAS 쇼그라운즈(2회 공연) 24일 웰링턴, 애슬레틱 파크 26일 오클랜드, 웨스턴 스프링스 스타디움	**11월** 3일 호주 TV의 「Newsworld」, 「Morning Show」, 「Today Show」를 대상으로 인터뷰와 기자회견 가짐

녹음 및 발매	공연	TV 및 영화
	12월 3일 싱가포르 5일 방콕, 아미 스타디움 7-8일 홍콩, 콜리시엄('Serious Moonlight' 투어의 마지막 2회 공연)	**12월** 23일 채널 4에서 레이먼드 브릭스의 「스노우맨」 첫 방송. 데이비드가 소개
1984	**1984**	**1984**
5-6월 캐나다 모린 하이츠의 르 스튜디오에서 《Tonight》 세션 진행 **9월** 24일 앨범 《Tonight》 발매		**8월** 셰퍼튼과 켄싱턴에서 「Jazzin' For Blue Jean」 촬영. 소호의 왜그 클럽에서 MTV 어워즈에서 쓰일 〈Blue Jean〉의 두 번째 비디오 촬영 **9월** 14일 라디오 시티 뮤직 홀에서 열린 MTV 어워즈에서 보위가 왜그 클럽에서 촬영한 〈Blue Jean〉 홍보 영상 공개. 데이비드가 〈China Girl〉로 받을 트로피를 이기 팝이 대리 수상
1985	**1985**	**1985**
4월 뉴욕의 애틀랜틱 스튜디오에서 영화 「라비린스」 사운드트랙에 실릴 노래들이 녹음되기 시작 **6월** 런던의 애비로드와 웨스트사이드 스튜디오에서 「철부지들의 꿈」과 「라비린스」의 사운드트랙에 실릴 노래들과 〈Dancing In The Street〉 녹음	**3월** 23-24일 버밍엄, NEC 아레나(티나 터너의 2회 공연에 보위가 모두 게스트로 출연) **7월** 13일 런던, 웸블리 스타디움(라이브 에이드 콘서트) **11월** 19일 뉴욕, 차이나 클럽(보위가 이기 팝, 로니 우드, 스티비 윈우드와 함께 즉석 공연을 펼침)	**6월** 셰퍼튼 스튜디오에서 「철부지들의 꿈」 촬영. 런던 도클랜즈에서 〈Dancing In The Street〉 비디오 촬영. 엘스트리 스튜디오에서 「라비린스」 촬영 시작. 「라비린스」 촬영은 9월까지 계속 **7월** 13일 라이브 에이드 공연이 세계 전역에 방송
1986	**1986**	**1986**
4-5월 몽트뢰의 마운틴 스튜디오에서 《Blah-		

녹음 및 발매	공연	TV 및 영화
Blah-Blah》 세션 진행	**6월** 20일 런던, 웸블리 아레나(프린스 트러스트 콘서트에서 보위와 재거가 〈Dancing In The Street〉 공연)	**6월** 21일 TV에서 프린스 트러스트 콘서트 방송
가을 몽트뢰의 마운틴 스튜디오와 뉴욕의 파워 스테이션 스튜디오에서 《Never Let Me Down》 세션 진행		
1987	1987	1987
4월 27일 앨범 《Never Let Me Down》 발매	**3월** 17일 토론토, 다이아몬드 클럽(《Never Let Me Down》과 'Glass Spider' 투어 관련 단기 홍보 프레스 투어의 첫 일정. 1987년 3월 공연은 모두 프레스 쇼) 18일 뉴욕, 캣 클럽 20일 런던, 플레이어즈 시어터 21일 파리, 라 로코모티브 24일 마드리드, 알케라 플라토 25일 로마, 파이퍼 클럽 26일 뮌헨, 파크카페 뢰벤브로이 28일 스톡홀름, 리츠 30일 암스테르담, 파라디조 **5월** 18-24일 로테르담, 스포트 팔레스 어호이(리허설) 27-28일 로테르담, 스타디옹 페이노르트(최종 리허설) 30-31일 로테르담, 스타디옹 페이노르트('Glass Spider' 투어의 첫 일정, 2회 공연) **6월** 2일 워히터, 페스티발 테레인 6일 베를린, 플라츠 데아 레푸블리크 7일 코블렌츠, 뉘르부르크링 9일 플로렌스, 스타디오 코무날 10일 밀라노, 스타디오 산시로 13일 함부르크, 페스트바이저 암 슈타트파크 15-16일 로마, 스타디오 플라미니오(2	**3-4월** 미국, 네덜란드, 프랑스, 이탈리아, 독일, 스웨덴, 노르웨이, 덴마크의 수많은 국제 뉴스 프로그램에서 인터뷰와 〈Bang Bang〉, 〈Day-In Day-Out〉, 〈'87 And Cry〉의 라이브 기자회견 영상 등장. 영국 보도 중에는 슈퍼채널의 「Coca Cola Rockfile」에 인터뷰와 런던 기자회견 영상이 실리고, 채널 4의 「The Tube」에 2회 인터뷰가 실린 경우도 있었음. 모두 3월 20일 녹화분. **4월** 29일 MTV 「Night Network」에서 인터뷰, 투어 리허설과 유럽 기자회견 장면으로 구성된 30분짜리 특별 프로그램 방영 **5월** 암스테르담에서 데이비드가 티나 터너와 함께 펩시 광고를 촬영 31일 네덜란드 TV 「Countdown」에서 30일 밤 공연 중 〈Glass Spider〉 영상 방영 **6월** 6일 독일 TV 쇼 「Wochenspiegel」과 「1500 Jahre Berlin」에서 베를린 공연 영상(〈Glass Spider〉, 〈Day-In Day-Out〉과 주변 소동) 녹화 13일 독일 TV의 「Hamburger Journal」에서 함부르크 공연 중 〈Glass Spider〉 영상 방영

녹음 및 발매	공연	TV 및 영화
	회 공연)	
	17-18일 런던, 웸블리 스타디움(리허설)	17일 보위가 「Top Of The Pops」에서
	19-20일 런던, 웸블리 스타디움(2회 공연)	〈Time Will Crawl〉 공연 녹화. 방송에서
	21일 카디프, 카디프 암스 파크	빠지는 바람에 1989년까지 미공개 상
	23일 선덜랜드, 로커 파크 스타디움	태로 남음
	27일 예테보리, 에릭스버그 페스티벌	27일 스웨덴 SVT의 「Aktuellt」에서 예테
	사이트	보리 공연 중 〈Glass Spider〉 영상 방영
	28일 리옹, 스타드 뮈니시팔 드 제를랑	
	7월	**7월**
	1일 빈, 프래터 슈타디온	1일 오스트리아 텔레비전에서 빈 공연
	3일 파리, 파르크 데파르터망탈 드 라	중 〈Glass Spider〉 영상 방영
	쿠르너브	
	4일 툴루즈, 르 스타디움	4일 프랑스 TV의 「News Soir 3」에서
	6일 마드리드, 에스타디오 비센테 칼데	파리 공연 중 〈Up The Hill Backwar-
	론	ds〉, 〈Glass Spider〉 영상 방영
	7-8일 바르셀로나, 미니 에스타디오 CF(2	
	회 공연)	
		10일 아일랜드 RTE의 「Visual Eyes」
	11일 더블린, 슬레인 캐슬	에서 인터뷰와 6월 19일 웸블리 공연
		중 〈Up The Hill Backwards〉, 〈Glass
	14-15일 맨체스터, 메인 로드(2회 공연)	Spider〉 영상을 포함한 30분짜리 아이
		템 방영
	17일 니스, 스타드 드 루에스트	
	18일 토리노, 스타디오 코무날	
		27-31일 미국의 여러 뉴스 채널에서 보
	30-31일 필라델피아, 베테랑스 스타디	위의 필라델피아 기자 회견 영상과 첫
	움(2회 공연)	미국 공연 중 〈Glass Spider〉 영상 방영
8월	**8월**	**8월**
	2-3일 이스트 러더퍼드, 자이언츠 스타	
	디움(2회 공연)	
	7일 산호세, 스파르탄 스타디움	
	8-9일 로스앤젤레스, 애너하임 스타디	
	움(2회 공연)	
	12일 덴버, 마일 하이 스타디움	
	14일 포틀랜드, 시빅 오디토리엄	
	15일 밴쿠버, BC 플레이스 스타디움	
	17일 에드먼턴, 커먼웰스 스타디움	
	19일 위니펙, 위니펙 스타디움	
	21-22일 시카고, 로즈먼트 호라이즌(2	
	회 공연)	
	24-25일 토론토, CNE 스타디움(2회 공연)	
	28일 오타와, 랜즈다운 파크	
30일 BBC 라디오 1에서 몬트리올 공	30일 몬트리올, 올림픽 스타디움	30일 MTV 어워즈에서 몬트리올 공연 중
연 방송(2007년에 《Glass Spider》라는		〈Never Let Me Down〉을 위성 생중계
CD로 발매)		

녹음 및 발매	공연	TV 및 영화
	9월 1-2일 뉴욕, 매디슨 스퀘어 가든(2회 공연) 3일 폭스버러, 설리번 스타디움 6-7일 채플 힐, 딘 돔(2회 공연) 10-11일 밀워키, 마커스 앰피시어터(2회 공연) 12일 디트로이트, 판티액 실버돔 14일 렉싱턴, 러프 아레나 18일 마이애미, 오렌지 보울 19일 탬파, 스타디움 21-22일 애틀랜타, 옴니 아레나(2회 공연) 25일 하트퍼드, 시빅 센터 28-29일 워싱턴, 캐피톨 센터(2회 공연) **10월** 1-2일 미니애폴리스, 세인트 폴 시빅 센터(2회 공연) 4일 캔자스시티, 켐퍼 아레나 6일 뉴올리언스, 슈퍼돔 7-8일 휴스턴, 더 서밋(2회 공연) 10-11일 댈러스, 리유니언 아레나(2회 공연) 13-14일 로스앤젤레스, 스포츠 아레나(2회 공연) 27일 시드니, 티볼리 클럽(호주 기자회견) 29-30일 브리즈번, 분달 엔터테인먼트 센터(2회 공연) **11월** 3-4/6-7/9-10/13-14일 시드니, 엔터테인먼트 센터(8회 공연) 18/20-21/23일 멜버른, 쿠용 스타디움(4회 공연) 28일 오클랜드, 웨스턴 스프링스 스타디움('Glass Spider' 투어의 마지막 공연)	**10월** 27-28일 호주의 여러 뉴스 프로그램에서 시드니 기자 회견 중 〈The Jean Genie〉, 〈Young Americans〉, 〈Time Will Crawl〉, 〈Bang Bang〉의 공연 영상 방영 **11월** 시드니 콘서트에서 데이비드 말렛이 「Glass Spider」 비디오 촬영 **12월** 모로코에서 보위가 영화 「그리스도 최후의 유혹」 촬영
1988	1988	1988
8월 몽트뢰의 마운틴 스튜디오에서 《Tin Machine》 세션 시작. 이후 나소의 컴퍼	**7월** 1일 런던, 도미니언 시어터('Intruders At The Palace' 자선공연에서 보위가 〈Look Back In Anger〉 공연)	**7월** 1일 BBC에서 방송용으로 'Intruders At The Palace' 공연 녹화

녹음 및 발매	공연	TV 및 영화
스 포인트 스튜디오로 이동해 작업 계속		
		9월 10일 뉴욕의 WNET 스튜디오에서 「Wrap Around The World」의 일환으로 〈Look Back In Anger〉 공연 방송
1989	1989	1989
		4월 줄리언 템플이 「Tin Machine」 비디오 촬영
5월 22일 앨범 《Tin Machine》 발매	**5월** ?일 나소, 장소 미상(첫 'Tin Machine' 투어를 위한 준비 공연) 31일 뉴욕, 디 아머리(코카콜라 인터내셔널 뮤직 어워즈에서 틴 머신이 〈Heaven's In Here〉 공연)	**5월** BBC2의 「Def II」에서 인터뷰, 투어 리허설 모습, 줄리언 템플의 틴 머신 비디오를 포함한 틴 머신 다큐멘터리 방영
6월	**6월** 14일 뉴욕, 더 월드(1989년 'Tin Machine' 투어의 첫날) 16일 로스앤젤레스, 록시 시어터(2회 공연) 21일 코펜하겐, 사가 록테아트르 22일 함부르크, 더 닥스 24일 암스테르담, 파라디조 25일 파리, 라 시갈 27일 런던, 타운 앤드 컨트리 클럽 29일 킬번, 내셔널 볼룸	**6월** 3일 MTV 유럽의 「Week In Rock」에서 보위와 가브렐스 인터뷰 21일 코펜하겐에서 덴마크 TV2 방송용으로 〈Sacrifice Yourself〉와 〈Working Class Hero〉 촬영 22일 독일 RTL TV의 「Ragazzi Report」 방송용으로 함부르크 공연 중 〈Amazing〉 촬영 24일 암스테르담 공연 중 〈Maggie's Farm〉 비디오를 라이브로 촬영
25일 웨스트우드 원 라디오 네트워크에서 파리 공연 방송. 〈Maggie's Farm〉, 〈I Can't Read〉, 〈Bus Stop〉, 〈Baby Can Dance〉, 〈Crack City〉 등이 나중에 싱글/B면 곡으로 발매	**7월** 1일 뉴포트, 레저 센터 2일 브래드퍼드, 세인트 조지스 홀 3일 리빙스턴, 더 포럼('Tin Machine' 투어의 마지막 공연)	
10월 시드니에서 《Tin Machine II》 세션 시작. 작업은 12월까지 계속	**11월** 4일 시드니, 모비 딕스(틴 머신의 일회성 공연)	
1990	1990	1990
1월 애드리언 벨루의 《Young Lions》와 관	**1월** 23일 런던, 레인보우 시어터('Sound+	**1월** 23일 SKY, MTV, CNN, 슈퍼채널 등 수

녹음 및 발매	공연	TV 및 영화
련해 〈Pretty Pink Rose〉와 〈Gunman〉 녹음	Vision' 투어 관련 기자 회견)	많은 TV 채널에서 레인보우 시어터 기자 회견 영상(〈Space Oddity〉, 〈Panic In Detroit〉, 〈John, I'm Only Dancing〉, 〈Queen Bitch〉 포함) 방영
	3월	**3월**
	4일 퀘벡, 컬리시('Sound+Vision' 투어 첫날)	
	6일 몬트리올, 포럼	
	7일 토론토, 스카이돔	
	10일 위니펙, 위니펙 아레나	
	12일 에드먼턴, 노스랜즈 콜리시엄	
	13일 캘거리, 새들돔	
	15일 밴쿠버, PNE 콜리시엄	
	19-20일 버밍엄, NEC 아레나(2회 공연)	20일 BBC의 「Midlands Today」에서 버밍엄 공연 중 〈Changes〉 영상 방영
	23-24일 에든버러, 로열 하일랜드 엑시비션 센터(2회 공연)	
	26-28일 런던, 도클랜즈 아레나(3회 공연)	26일 BBC의 「Rocksteady Report」에서 런던 공연 중 〈Changes〉와 〈Fame〉 촬영
	30일 로테르담, 스포트 팔레스 어호이	30일 네덜란드 TV 쇼 「Veronica Count-down」에서 로테르담 공연 중 〈Space Oddity〉와 〈Changes〉 촬영
	4월	**4월**
	1일 도르트문트, 베스트팔렌할레(취소됨)	
	2-3일 파리, 팔레 옴니스포르(2회 공연)	
	5일 프랑크푸르트, 페스티할레	
	7일 함부르크, 알스타도르퍼 스포츠할레	
	8일 베를린, 도이칠란트할레	
	10일 뮌헨, 올림피아할레	10일 노르웨이 NRK TV 쇼 「I Egne Oy-ne」에서 뮌헨 공연 중 〈Changes〉와 백스테이지 인터뷰 방영
	11일 슈투트가르트, 슐라이어할레	
	13-14일 밀라노, 팔라트루사르디(2회 공연)	
	17일 로마, 팔라우어(18일 두 번째 공연은 취소됨)	
	20-21일 브뤼셀, 포슈트 나쇼날(2회 공연)	
	22일 도르트문트, 베스트팔렌할레	
	27일 마이애미, 아레나	27일 「MTV 뉴스」에서 마이애미 공연 중 〈Space Oddity〉, 〈Rebel Rebel〉, 〈Suffragette City〉 촬영
	29일 펜사콜라, 시빅 센터	
	5월	**5월**
	1일 올랜도, 아레나	
	4일 상트페테르부르크, 선코스트 돔	
	5일 잭슨빌, 콜리시엄	
	7일 애틀랜타, 옴니 아레나	
	9일 채플 힐, 딘 스미스 센터	
	12일 도쿄, 게이오 플라자 호텔(기자회견)	

녹음 및 발매	공연	TV 및 영화
	15-16일 도쿄, 도쿄 돔 (2회 공연)	16일 일본 NHK TV에서 도쿄 공연 전체를 90분짜리 방송용으로 촬영
	20일 밴쿠버, BC 플레이스 스타디움	
	21일 시애틀, 타코마 돔	
	23일 로스앤젤레스, 스포츠 아레나	
	24일 새크라멘토, 캘리포니아 엑스포	
	26일 로스앤젤레스, 다저 스타디움	
	28-29일 샌프란시스코, 쇼어라인 앰피시어터(2회 공연)	
	6월	
	1-2일 덴버, 맥니콜스 아레나(2회 공연)	
	4일 댈러스, 스타플렉스 앰피시어터	
	6일 오스틴, 프랭크 어윈 센터	
	7일 휴스턴, 우들랜즈 퍼빌리언	
	9일 캔자스시티, 샌드스톤 앰피시어터	
	10일 세인트루이스, 아레나	
	12일 인디애나폴리스, 디어 크릭	
	13일 밀워키, 마커스 앰피시어터	
	15-16일 시카고, 월드 뮤직 앰피시어터 (2회 공연)	
	19-20일 클리블랜드, 리치필드 콜리시엄(2회 공연)	
	22/24-25일, 디트로이트, 오번 힐스 팰리스(3회 공연)	
	27일 피츠버그, 스타레이크 앰피시어터	
	30일 세인트 존스, 시티 파크	
	7월	
	2일 멍크턴, 콜리시엄	
	4일 토론토, CNE 스타디움	
	6일 오타와, 랜스다운 파크	
	7일 뉴욕, 사라토가 퍼포밍 아츠 센터	
	9-10/12-13일 필라델피아, 스펙트럼 아레나(4회 공연)	
	16일 유니언데일, 나소 콜리시엄	
	18-19일 콜롬비아, 메리웨더 포스트 퍼빌리언(2회 공연)	
	21일 폭스버러, 설리번 스타디움	
	23일 하트퍼드, 시빅 센터	
	25일 나이아가라 폴스, 컨벤션 앤드 시빅 센터	
	29일 이스트 러더퍼드, 자이언츠 스타디움	
8월	**8월**	**8월**
5일 BBC 라디오 1에서 밀턴 케인즈 공연 방송	4-5일 밀턴 케인즈, 보울(2회 공연)	
	7일 맨체스터, 메인 로드	
	9-10일 더블린, 포인트 데포(2회 공연)	9일
	13일 프레쥐스, 레 자른느	독일 ORF TV 쇼 「X-Large」에서 더블린

녹음 및 발매	공연	TV 및 영화
	16일 겐트, 플랜더스 엑스포	공연 중 〈Rebel Rebel〉 방영
	18일 나이메헌, 고퍼트 파크	
	19일 마스트리히트, MECC	
	22일 오슬로, 조르달 스타디온	
	24일 스톡홀름, 올림픽 스타디온	
	26일 코펜하겐, 인드라에츠파르헨	
	29일 린츠, 린츠 슈타디온	
	31일 동베를린, 바이슨시	
	9월	**9월**
	1일 슈토르프, 비히터바이저(페스티벌)	
	2일 울름, 바든뷔텀베르크(페스티벌)	
	4일 부다페스트, MTK 스타디움	
	5일 자그레브, 스타디온 디나모	
	8일 모데나, 페스타 나쵸날(페스티벌)	
	11일 히혼, 이포드로모 래스 메스타스	
	12일 마드리드, 로코드로모 데 라 카사 데 캄포)	
	14일 리스본, 알바라데 스타디움(페스티벌)	14일 포르투갈 카나우 1 TV에서 리스본 공연을 70분짜리 방송용으로 촬영
	16일 바르셀로나, 에스타디오 올림피코 데 몬주익	
	20일 리우데자네이루, 삼보드로모 데 리우	
	22-23일 상파울루, 에스타디오 데 파우메이라스(2회 공연)	
	25일 상파울루, 올림피아	25일 브라질 TV에서 상파울루 공연을 60분짜리 편집 방송용으로 촬영
	27일 산티아고, 록 인 칠레 페스티벌	27일 칠레 TV에서 산티아고 공연을 60분짜리 편집 방송용으로 촬영
	29일 부에노스아이레스, 리버 플레이트 스타디움('Sound+Vision' 투어 마지막 날)	29일 아르헨티나 TV에서 부에노스아이레스 공연을 40분짜리 편집 방송용으로 촬영
		11-12월
		영화 「루시는 마술사」 촬영
1991	1991	1991
	2월	
	6일 로스앤젤레스, 잉글우드 포럼(모리세이 콘서트에서 데이비드가 게스트로 출연)	**봄**
		「드림 온」 촬영
3월		
로스앤젤레스에서 《TIn Machine II》 세션 재소집		**여름**
		영화 「트윈 픽스」에 카메오로 출연해 촬영
	7월	
	프랑스 생말로(리허설)	

녹음 및 발매	공연	TV 및 영화
8월	**8월**	**8월** 3일 BBC1「Paramount City」에 〈You Belong In Rock N'Roll〉과 〈Baby Universal〉 방송
13일 메이다 베일 스튜디오에서 「Mark Goodier's Evening Session」을 위한 BBC 라디오 세션이 라이브로 녹음. 녹음된 곡들은 나중에 싱글 B면으로 발매	10-15일 더블린, 팩토리 스튜디오(리허설)	12일 MTV에 더블린 리허설 모습(〈If There Is Something〉, 〈Baby Universal〉) 방영 14일 BBC1의 「Wogan」에서 〈You Belong In Rock N'Roll〉 방송, 채널 4의 「6:30 Something」에서 리허설 모습과 인터뷰 방영
	16일 더블린, 배곳 인(2회의 준비 공연 중 첫 번째) 19일 더블린, 워터프런트 록 카페 25일 로스앤젤레스, 록킷 카고 LAX (틴 머신의 'It's My Life' 투어를 위한 프레스 쇼)	25일 ABC TV에서 LA 공연 녹화 29일 BBC1「Top Of The Pops」에서 〈You Belong In Rock N'Roll〉 방송
9월 2일 앨범 《Tin Machine II》 발매	**9월** 7일 미네아폴리스, 매리엇 시티 센터 (이 공연을 비롯한 9월 공연은 미국에서 열린 초대 공연) 10일 로스앤젤레스, 매리엇 12일 샌프란시스코, 슬림스	
10월	**10월** 5-6일 밀라노, 테아트로 스메랄도(2회 공연. 엄밀한 의미로 틴 머신의 'It's My Life' 투어의 첫 일정) 8일 플로렌스, 팔라초 델로 스포르트 9-10일 로마, 테아트로 브란카치오(2회 공연) 12일 뮌헨, 치르후스 크로너 14일 오펜바흐, 슈타트할레 15일 루트비히스부르크, 포룸 슐로스파크 17일 베를린, 노이어 벨트 19일 코펜하겐, 팔코네르테아트레트 21일 스톡홀름, 서커스 22일 오슬로, 콘세르투스 24일 함부르크, 독스 25일 하노버, 무지크할레 26일 쾰른, 이베르크 28일 위트레흐트, 무지에크센트롬 브레덴베르크 29일 파리, 올랭피아 30일 파리, 르 제니스	**10월** 18일 덴마크 TV2 쇼 「Elevaern」에서 〈You Belong In Rock N'Roll〉 방송
24일 함부르크 공연 중 〈Baby Can Dance〉는 나중에 《Best Of Grunge Rock》에 수록되어 발매		24일 BBC1「Top Of The Pops」에서 〈Baby Universal〉의 라이브 사전 녹화해 방송. 《Oy Vey, Baby》의 공식 비디오로 함부르크 공연 촬영. 함부르크 공연 영상은 MTV에서도 방영

녹음 및 발매	공연	TV 및 영화
11월	31일 브뤼셀, 앙시엔느 벨지크	**11월**
	11월	
	2일 울버햄프턴, 시빅 홀	
	3일 맨체스터, 인터내셔널	
	5일 뉴캐슬, 메이페어	
	6일 리버풀, 로열 코트	
	7일 글래스고, 배로우랜즈 볼룸	
	9일 케임브리지, 콘 익스체인지	
	10-11일 런던, 브릭스턴 아카데미(2회 공연)	
	15일 필라델피아, 타워 시어터	
	16일 워싱턴, 시타델 센터	
	17일 필라델피아, 타워 시어터	
	19일 뉴헤이븐, 토즈 플레이스	
20일 《Oy Vey, Baby》와 관련해 보스턴 공연 중 〈I Can't Read〉 녹음	20일 보스턴, 오르페움 시어터	23일 NBC 「Saturday Night Live」에서 〈Baby Universal〉과 〈If There Is Something〉 방송
	24일 프로비던스, 뉴 캠퍼스 클럽	
27/29일 《Oy Vey, Baby》와 관련해 뉴욕에서 〈Stateside〉와 〈Heaven's In Here〉 녹음	25일 뉴브리튼, 더 스팅	
	27/29일 뉴욕, 디 아카데미(2회 공연)	
12월	**12월**	**12월**
	1-2일 몬트리올, 라 브리크(2회 공연)	
	3일 토론토, 콘서트 홀	
	4일 디트로이트, 클럽랜드	
	6일 클리블랜드, 아고라 메트로폴리탄 볼룸	
7일 《Oy Vey, Baby》와 관련해 시카고 공연 중 〈Amazing〉과 〈You Belong In Rock N'Roll〉 녹음	7일 시카고, 리비에라	
	9일 댈러스, 브롱코 보울	
	10일 휴스턴, 백 앨리	
	12일 로스앤젤레스, 할리우드 팔라디움	
	13일 로스앤젤레스, 버라이어티 아츠 시어터	13일 미국 TV 「Arsenio Hall Show」에서 인터뷰와 〈A Big Hurt〉, 〈Heavens' In Here〉 방송
	14-15일 샌디에고, 스페클스 시어터(2회 공연)	
	17-18일 샌프란시스코, 워필드 시어터(2회 공연)	
	20일 시애틀, 파라마운트 시어터	
	21일 밴쿠버, 코모도어 볼룸	
1992	**1992**	**1992**
	1월	
	29일 교토, 가이칸 다이이치 홀	
	30-31일 오사카, 페스티벌 홀(2회 공연)	
2월	**2월**	
	2일 후쿠오카, 규슈 고우세이넨킨 가이칸	

녹음 및 발매	공연	TV 및 영화
5-6일 《Oy Vey, Baby》와 관련해 도쿄에서 〈If There Is Something〉과 〈Goodbye Mr. Ed〉 녹음 10-11일 《Oy Vey, Baby》와 관련해 삿포로에서 〈Under The God〉 녹음	3일 히로시마, 고우세이넨킨 가이칸 5-6일 도쿄, NHK 홀(2회 공연) 7일 요코하마, 분카 다이이쿠칸 10-11일 삿포로, 고우세이넨킨 가이칸 (2회 공연) 13일 센다이, 선플라자 홀 14일 오우미야, 소니쿠 시티 홀 17일 도쿄, 부도칸 홀(틴 머신의 'It's My Life' 투어의 마지막 날) **4월** 20일 런던, 웸블리 스타디움(프레디 머큐리 추모 공연)	**4월** 20일 BBC TV에서 프레디 머큐리 추모 공연 생중계 **5월** 3일 미국 A&E TV 쇼 「Behind The Scenes」에서 「루시는 마술사」에 출연한 보위와 다른 주연들을 인터뷰
5월 몽트뢰의 마운틴 스튜디오와 뉴욕의 더 히트 팩토리에서 《Black Tie White Noise》 세션 시작 **7월** 27일 앨범 《Tin Machine Live: Oy Vey, Baby》 발매		
1993	1993	1993
4월 5일 앨범 《Black Tie White Noise》 발매		**1월** 5일 보위가 카메오로 출연한 코미디 「Full Stretch」가 ITV를 통해 방영 **5월** 5일 로스앤젤레스의 할리우드 센터 스튜디오에서 《Black Tie White Noise》 홍보 비디오 촬영 6일 미국 TV 「The Arsenio Hall Show」에서 인터뷰와 〈Jump They Say〉, 〈Black Tie White Noise〉, 〈Pallas Athena〉 공연 방송 13일 NBC의 「The Tonight Show With Jay Leno」에서 인터뷰와 〈Nite Flights〉, 〈Black Tie White Noise〉 공연 방송
8월 몽트뢰의 마운틴 스튜디오에서 《The Buddha Of Suburbia》 세션 진행 **11월** 8일 앨범 《The Buddha Of Suburbia》 발매		

녹음 및 발매	공연	TV 및 영화
	12월 1일 런던, 웸블리 아레나('Hope AIDS benefit' 콘서트에서 보위가 공동 사회를 맡았지만 공연은 안 함)	
1994	1994	1994
3월 1일 몽트뢰의 마운틴 스튜디오에서 《1.Outside》 세션 시작 **4월** 25일 앨범 《Santa Monica '72》 발매		
1995	1995	1995
1-2월 뉴욕에서 《1.Outside》의 마지막 세션 진행		**4월** 20일 런던의 코크 스트리트에 위치한 더 갤러리에서 열린 보위 관련 전시회 'New Afro/Pagan And Work 1975-1995'의 모습과 인터뷰를 MTV 유럽의 「MTV News」에서 방영
6월 19일 앨범 《RarestOneBowie》 발매 **9월**	**9월** 뉴욕(리허설) 14일 하트퍼드, 미도우스 앰피시어터('Outside' 투어의 첫날) 16일 맨스필드, 그레이트 우즈 센터 17일 허시, 허시 파크 스타디움 18일 뉴욕, 맨해튼 센터(개인 자선행사에서 보위와 마이크 가슨이 〈A Small Plot Of Land〉와 〈My Death〉 공연) 20일 토론토, 스카이 돔 22일 필라델피아, 캠든 워터프런트 센터	**9월** 16일 「MTV News」에서 맨스필드 공연 중 〈The Hearts Filthy Lesson〉, 〈I'm Deranged〉의 라이브 영상과 인터뷰를 촬영
25일 앨범 《1.Outside》 발매	23일 피츠버그, 스타레이크 앰피시어터 27-28일 뉴욕, 미도우랜즈 아레나(2회 공연) 30일 클리블랜드, 블라섬 뮤직 센터	26일 CBS의 「The Late Show With David Letterman」에서 〈The Hearts Filthy Lesson〉 방송 30일 독일 ZDF TV에서 다큐멘터리 「Inside Outside」 방영. 여기에는 라이브 영상과 《1.Outside》의 스튜디오 세션 포함
	10월 1일 시카고, 월드 뮤직 시어터 3일 디트로이트, 오번 힐스 팰리스 4일 콜럼버스, 폴라리스 앰피시어터 6일 워싱턴, 닛산 스톤 리지 7일 롤리, 월넛 크릭 앰피시어터	**10월** 1일 CNN 「Showbiz Today」에서 〈Look Back In Anger〉의 1995년 리허설 장면 방송

녹음 및 발매	공연	TV 및 영화
	9일 애틀랜타, 레이크우드 앰피시어터 11일 세인트루이스, 리버포트 앰피시어터 13일 댈러스, 스타플렉스 앰피시어터 14일 오스틴, 미도우스 앰피시어터 16일 덴버, 맥니콜스 아레나 18일 피닉스, 데저트 스카이 퍼빌리언 19일 라스베이거스, 토머스 앤드 맥 센터 21일 마운틴 뷰, 쇼어라인 앰피시어터 24일 시애틀, 타코마 돔 25일 포틀랜드, 로즈 가든 아레나 28-29일 로스앤젤레스, 그레이트 웨스턴 포럼(2회 공연) 31일 로스앤젤레스, 할리우드 팔라디움	21일 스웨덴 ZTV의 「Artistspecial」에서 인터뷰, 투어 리허설, 〈The Hearts Filthy Lesson〉 비디오 촬영 중 비하인드 장면 방영 27일 NBC 「The Tonight Show With Jay Leno」에서 인터뷰와 〈Strangers When We Meet〉 방송
11월 17일 BBC 라디오에서 편집 방송용으로 웸블리 공연 녹음	**11월** 8-13일 왓퍼드, 엘우드 스튜디오스(리허설) 14-15/17-18일 런던, 웸블리 아레나(4회 공연) 20-21일 버밍엄, NEC 아레나(2회 공연) 23일 파리, 르 제니스 24일 더블린, 포인트 데포 26일 엑세터, 웨스트포인트 27일 카디프, 인터내셔널 아레나 29일 애버딘, 스코티시 엑시비션 앤드 컨퍼런스 센터 30일 글래스고, 스코티시 엑시비션 앤드 컨퍼런스 센터	**11월** 10일 BBC1의 「Top Of The Pops」에서 〈Strangers When We Meet〉 방송 23일 MTV 유럽 뮤직 어워즈에서 보위가 〈The Man Who Sold The World〉 공연
12월 13일 버밍엄 공연 중 〈Under Pressure〉와 〈Moonage Daydream〉이 나중에 싱글 B면으로 발매	**12월** 3-4일 셰필드, 아레나(두 번째 공연은 취소됨) 5일 벨파스트, 킹스 홀 6일 맨체스터, 나이넥스 아레나(취소됨) 7일 뉴캐슬, 뉴캐슬 아레나 8일 맨체스터, 나이넥스 아레나 13일 버밍엄, NEC 홀 5(「The Big Twix Mix Show」)	**12월** 2일 BBC2의 「Later… With Jools Holland」에서 인터뷰, 〈Hallo Spaceboy〉, 〈The Man Who Sold The World〉, 〈Strangers When We Meet〉 방송 13일 TV 방송용으로 버밍엄 공연 중 〈Hallo Spaceboy〉, 〈The Man Who Sold The World〉, 〈Under Pressure〉 녹화 14일 채널 4의 「The White Room」에서 〈Hallo Spaceboy〉, 〈The Voyeur〉, 〈Under Pressure〉, 〈Boys Keep Swinging〉, 〈The Man Who Sold The World〉, 〈Teenage Wildlife〉 녹화(마지막 두 곡은 방송 불발)

녹음 및 발매	공연	TV 및 영화
1996	1996	1996
	1월	**1월**
	14-16일 헬싱키(리허설)	
	17일 헬싱키, 아이스홀	
	19일 스톡홀름, 글로브 아레나	19일 MTV와 스웨덴 SVT의 「Nojes-revyn」이 스톡홀름 공연에서 〈Look Back In Anger〉와 〈The Motel〉 영상 녹화
	20일 예테보리, 스칸디나비움	20일 스웨덴 SVT의 「Det Kommer Mera」에서 인터뷰, 〈The Man Who Sold The World〉, 〈Hallo Spaceboy〉 방송
	22일 오슬로, 스펙트럼	
	24일 코펜하겐, 팔비할렌	24일 덴마크 TV2의 「Superpuls」에서 인터뷰와 코펜하겐 공연 중 〈The Motel〉의 라이브 영상 방송
	25일 함부르크, 스포르트할레	26일 프랑스 TV 「Taratata」에서 인터뷰, 〈The Voyeur〉, 〈Under Pressure〉, 〈The Man Who Sold The World〉, 〈Hallo Spaceboy〉, 〈Strangers When We Meet〉 방송
	27일 브뤼셀, 포슈트 나쇼날	
	28일 위트레흐트, 프린스 판 오라녜할	
	30일 도르트문트, 베스타팔렌할레	
	31일 프랑크푸르트, 페스트할레	
	2월	**2월**
	1일 베를린, 도이츨란트할레	
	3일 프라하, 스포르토비니 할라	3일 네덜란드 TV 「Karel」에서 인터뷰와 〈The Voyeur〉, 〈Hallo Spaceboy〉, 〈Under Pressure〉, 〈Warszawa〉 방송
	4일 빈, 슈타트할레	
	6일 류블랴나, 할라 티볼리	
	8일 밀라노, 팔라트루사르디	
	9일 볼로냐, 팔라스포르트 디 카잘레키오	
	11일 리옹, 할르 토니 가르니에	
	13일 제네바, 아레나	
	14일 취리히, 할렌슈타디온	
	16일 암네빌, 르 갈락시	
	17일 릴, 르 제니스	
	18일 렌, 살 엑스포 아에로포르	
	19일 런던, 얼스 코트(브릿 어워즈)	19일 브릿 어워즈에서 보위가 토니 블레어로부터 '탁월한 공헌 상' 수상. 그리고 〈Hallo Spaceboy〉(펫 숍 보이스와 합동 공연), 〈Moonage Daydream〉, 〈Under Pressure〉 공연
	20일 파리, 팔레 옴니스포르('Outside' 투어 마지막 날)	**3월**
		1일 BBC1 「Top Of The Pops」에서 데이비드가 펫 숍 보이스와 함께한 〈Hallo

연대표

녹음 및 발매	공연	TV 및 영화
		Spaceboy〉 방송
	6월	**6월**
	4-5일 도쿄, 부도칸 홀(2회 공연, 'Sum-mer Festivals' 투어의 첫 일정)	
	7일 나고야, 센추리 홀	
	8일 히로시마, 고우세이넨킨 가이칸	
	10일 오사카, 캐슬 홀	
	11일 고쿠라, 규슈 고우세이넨킨 가이칸	
	13일 후쿠오카, 선 팰리스	
	16일 상트페테르부르크, 화이트 나이츠 페스티벌(취소됨)	
	18일 모스크바, 크렘린 팰리스 콘서트 홀	18일 러시아의 OPT에서 모스크바 공연 중 엄선해 편집한 50분 분량의 영상을 방송
	20일 레이캬비크, 로가달슐 아레나	20일 레이캬비크 공연 중 〈Look Back In Anger〉와 〈Hallo Spaceboy〉 영상이 나중에 MTV 유럽의 「Summertime Weekend」에 방영
	22일 장크트 고아스하우젠, 로렐라이 프렐리시티뷔느	22일 독일 TV에서 로렐라이 페스티벌 공연 전체를 방송
	23일 리스본(슈퍼 록 페스티벌)	
	25일 툴롱, 제니스 오메가	
	28일 할레, 파이스슈니츠인질(아웃사이드 페스티벌)	
	30일 로스킬레(로스킬레 페스티벌)	
7월	**7월**	**7월**
3일 텔아비브 공연의 일부가 FM 라디오로 방송	1일 아테네, PAO 스타디움	
	3일 텔아비브, 하야르콘 파크	
	5일 토루트(토루트 페스티벌)	5일 토루트 페스티벌 공연 중 〈Hallo Spaceboy〉의 영상이 나중에 인터뷰와 함께 MTV 유럽 「News Weekend Edition」에서 방영
	6일 워히터(페스티벌 테렝)	
	7일 벨포르(유로켄스 페스티벌)	
	9일 로마, 쿠르바 스타디움 올림피코	
	10일 몬테카를로, 에스파스 퐁비에유	
	12일 에스클라레(에스클라레 페스티벌)	
	14일 장크트폴튼(장크트폴튼 페스티벌)	
	16일 로테르담, 스포트 팰리스 어호이	
18일 피닉스 페스티벌 공연 중 여섯 곡이 라디오 1의 「Mark Radcliffe」 쇼에 생중계. 〈The Hearts Filthy Lesson〉은 나중에 《liveandwell.com》에 수록	18일 스트랫퍼드어펀에이번(피닉스 페스티벌)	18일 ITV를 비롯한 해외 방송을 위해 피닉스 페스티벌 공연 중 일부(〈Scary Monsters〉, 〈The Hearts Filthy Lesson〉, 〈"Heroes"〉, 〈Hallo Spaceboy〉, 〈White Light/White Heat〉, 〈Moonage Daydream〉)를 엄선해 녹화
20일 발링언 공연 중 일부가 FM 라디오로 방송	20일 발링언, 피아체타 델 발레	
	21일 벨리초나, 피아차 델 솔('Summer Fetivals' 투어의 마지막 날)	

녹음 및 발매	공연	TV 및 영화
8월 뉴욕의 룩킹 글래스 스튜디오에서 《Earthling》 세션 시작		
	9월 6일 필라델피아, 일렉트릭 팩토리('East Coast Ballroom' 투어의 첫 일정) 7일 워싱턴, 캐피톨 볼룸 13일 보스턴, 아발론 볼룸 14일 뉴욕, 로즈랜드 볼룸	
	10월 19-20일 마운틴 뷰, 쇼어라인 앰피시어터(브리지스쿨 자선공연) 24일 뉴욕, 매디슨 스퀘어 가든(VH1 패션 어워즈)	**10월** 24일 VHI 패션 어워즈 중 〈Fashion〉과 〈Little Wonder〉가 나중에 VH1에 방영
1997	**1997**	**1997**
1월 뉴욕 리허설 중 《ChagesNowBowie》와 관련한 BBC 라디오 세션 녹음	**1월** 3-4일 뉴욕, SIR 스튜디오(리허설) 7일 하트퍼드, 미도우스 뮤직 시어터(리허설) 9일 뉴욕, 매디슨 스퀘어 가든(50세 생일 기념 공연)	**1월** 4일 BBC2에서 「Changes: Bowie at 50」 방영 8일 ITV에서 「An Earthling At 50」 방영 9일 미국 텔레비전에서 50세 생일 기념 공연을 페이퍼뷰로 방송. 기자회견 영상과 장면이 세계의 수많은 뉴스 채널에 등장 26일 BBC2의 「The O-Zone」에서 50세 생일 기념 공연 관련 인터뷰와 무대 뒤 장면을 방송 31일 프랑스 카날 플뤼스 TV의 「A Part Ca」에서 보위 관련 110분짜리 다큐멘터리 방영
2월 3일 앨범 《Earthling》 발매		**2월** 8일 NBC 「Saturday Night Live」에서 〈Little Wonder〉와 〈Scary Monsters〉 방송 11일 NBC 「The Tonight Show With Jay Leno」에서 인터뷰와 〈Little Wonder〉 공연 방송 12일 할리우드 명예의 거리에서 보위가 자신의 스타 플레이트를 공개하는 모습을 여러 뉴스에서 취재 17일 프랑스 카날 플뤼스 TV의 「Nulle Part Ailleurs」에서 인터뷰, 〈Little Wonder〉, 〈Telling Lies〉 방송 20일 이탈리아 RAI 우노의 산레모 페스티벌에서 〈Little Wonder〉 방송

녹음 및 발매	공연	TV 및 영화
		22일 독일 ZDF의「Wetten Dass...?」에서 인터뷰와 〈Little Wonder〉 방송
		3월
		3일 미국 TV의「Rosie O'Donnell Show」에서 인터뷰, 〈Seven Years In Tibet〉, 〈Dead Man Walking〉, 〈Scary Monsters〉, 〈Rosie Girl〉 방송
		14일 토론토에서 〈Dead Man Walking〉 비디오 촬영
4월	**4월**	**4월**
		4일 CBS「The Late Show With David Letterman」에서 〈Dead Man Walking〉 방송
8일 라디오 세션이 보스턴 WBCN (〈Scary Montsers〉, 〈Dead Man Walking〉, 〈The Jean Genie〉, 〈I Can't Read〉), WNNX 애틀랜타(상기한 곡들에 〈Superman〉까지 포함)에서 진행		10일 NBC「Late Night With Conan O'Brien」에서 인터뷰, 〈Dead Man Walking〉, 〈I'm Afraid Of Americans〉 방송
	20일 더블린, 팩토리 스튜디오(리허설)	18일 채널 5의「The Jack Docherty Show」에서 인터뷰, 〈Dead Man Walking〉, 〈Scary Monsters〉 방송
		25일 BBC1의「Top Of The Pops」에서 〈Dead Man Walking〉 방송
5월	**5월**	
트라이던트 스튜디오에서 보위가 골디의 〈Truth〉에 들어갈 보컬 녹음	17일 더블린, 팩토리 스튜디오(준비 공연. 이후 남은 5월에 런던의 브릭스턴 아카데미에서 리허설 계속)	
6월	**6월**	**6월**
	2-3일 런던, 하노버 그랜드('Earthling' 투어 관련 준비 공연 2회)	3일 하노버 그랜드에서 열린 두 번째 공연 중 〈Fashion〉과 〈Fun〉 영상이 나중에 VH1에서 방영
	5일 함부르크, 그로스 프라이하이트(준비 공연)	
	7일 뤼베크, 플루크하픈 브르랑켄저('Earthling' 투어의 정식 첫날)	
	8일 오펜바흐, 비버라 베르크 슈타디온	
10일 암스테르담 공연 중 〈V-2 Schneider〉와 〈Pallas Athena〉가 나중에 《Tao Jones Index》 12인치 싱글을 통해 발매-〈I'm Deranged〉, 〈Telling Lies〉, 〈The Motel〉은 나중에 《liveandwell.com》에 수록되어 발표	10일 암스테르담, 파라디조	
	11일 위트레흐트, 무지에크센트롬 브레덴베르크	
	13일 도르트문트, 베스트팔렌할레	
	14일 파리, 파르크 데 프렝스	
	16일 낭트제, 라트로카디에르	
	17일 보르도, 라 메도킨느	
	19일 클레르몽 페랑, 메종 데 스포르	
	21일 라이프치히, AGRA-걸렌더	
	22일 뮌헨, 노이비베르크 에어포트	
	24일 빈, 조마 아레나	24일 빈 공연 중 〈Strangers When We

녹음 및 발매	공연	TV 및 영화
	25일 프라하, 콩그레스 센터 28일 오슬로, 칼보에야 페스티벌 29일 튀르쿠, 루이스록 페스티벌 **7월** 1일 자그레브, 스타디움 자그레브 2일 피스토야, 피아차 델 두오모 4일 토루트(토루트 페스티벌) 5일 위치터(위치터 페스티벌) 6일 링에(미드핀스 페스티벌) 8일 브레시아, 스타디오 리가몬티 10일 나폴리, 일바 디 바뇰리 11일 아르바탁스, 로체 로세 13일 프라운펠트, 아웃 인 더 그린 15일 마드리드, 애쿼 렁 16일 사라고사, 페베욘 데 프린시페 펠리페 17일 산세바스티안, 벨로드로모 데 아노에타 19-20일 스트랫퍼드어펀에이번, 피닉스 페스티벌(첫날은 'Tao Jones Index'로 라디오 1 텐트에, 둘째 날은 메인 무대에) 22일 글래스고, 배로우랜즈 볼룸 23일 맨체스터, 아카데미 25일 말뫼, 뮬플라첸 26일 스톡홀름, 롤리팝 페스티벌 27일 그단스크, 장소 미상 29일 리옹, 푸르비에르 30일 쥐앙레펭, 피네드 굴드 **8월** 1일 버밍엄, 큐 클럽 2일 리버풀, 로열 코트 시어터 3일 뉴캐슬, 리버사이드 5일 노팅엄, 록 시티 6일 리즈, 타운 앤드 컨트리 클럽 8-9일 더블린, 올림피아 시어터(2회 공연) 11-12일 런던, 셰퍼즈 부시 엠파이어(2회 공연) 14일 부다페스트(스튜어던트 아일랜드 페스티벌) **9월** 6일 밴쿠버, 플라자 오브 네이션스 7일 시애틀, 파라마운트 시어터	Meet)과 〈The Man Who Sold The World〉가 오스트리아 ORF 2 TV의 「Zeit Im Bild」에서 방영 **7월** 9일 이탈리아에서 〈Seven Years In Tibet〉 비디오 촬영 20일 피닉스 페스티벌 중 〈Little Wonder〉가 나중에 MTV 유럽의 「Festivals '97」에서 방송 27일 전날 있었던 스톡홀름 공연 중 〈Quicksand〉와 〈The Man Who Sold The World〉 영상이 스웨덴 ZTV의 「ZTV Pa Vag」에서 방영 **8월** 11일 셰퍼즈 부시 공연 중 〈The Jean Genie〉와 〈I'm Afraid Of Americans〉 영상을 MTV 「News Weekend Edition」에서 촬영
9월 8일 시애틀 103.7 FM 라디오 「The Mountain Morning Show」에서 어쿠스		

녹음 및 발매	공연	TV 및 영화
틱 세션 진행(〈Dead Man Walking〉, 〈Always Crashing In The Same Car〉, 〈Scary Monsters〉) 9일 샌프란시스코 105 FM 라디오에서 어쿠스틱 세션 진행(〈Always Cra-shing In The Same Car〉, 〈I Can't Read〉, 〈Dead Man Walking〉, 〈Scary Monsters〉)	9일 샌프란시스코, 워필드 시어터 10일 로스앤젤레스, 할리우드 애슬레틱 클럽 12-13일 로스앤젤레스, 유니버설 앰피 시어터(2회 공연) 15-16일 샌프란시스코, 워필드 시어터 (2회 공연) 19일 시카고, 빅 시어터 21-22일 디트로이트, 스테이트 시어터 (2회 공연)	
26일 CFNY 토론토 라디오에서 어쿠스틱 세션 진행(〈Always Crashing In The Same Car〉, 〈I Can't Read〉, 〈The Supermen〉)	24-25일 몬트리올, 메트로폴리스(2회 공연) 27-28일 토론토, 웨어하우스 닥스(2회 공연) 30일 보스턴, 오르페움 시어터	
10월 1일 보스턴 공연이 인터넷 생중계	**10월** 1일 보스턴, 오르페움 시어터 3-4일 필라델피아, 일렉트릭 팩토리(2회 공연) 7-8일 포트 로더데일, 칠리 페퍼(2회 공연) 10일 애틀랜타, 인터내셔널 볼룸 12일 워싱턴, 캐피톨 볼룸 13일 뉴욕, 더 서퍼 클럽 14일 포트 체스터, 캐피톨 시어터(특별 MTV 공연)	**10월** 6일 뉴욕에서 〈I'm Afraid Of Americans〉 비디오 촬영 14일 MTV 「Live At The 10 Spot」에서 포트 체스터 공연 방송
15일 뉴욕 공연 중 〈I'm Afraid Of Americans〉, 〈Battle For Britain〉, 〈Seven Years In Tibet〉, 〈Little Wonder〉가 나중에 《liveandwell.com》에 수록되어 발표	15일 뉴욕, 라디오 시티 뮤직 홀(GQ 어워즈) 17일 시카고, 아라곤 볼룸 18일 세인트 폴, 로이 윌킨스 23일 멕시코 시티, 아우토드로모 에르마노스 로드리게스 31일 쿠리티바, 페드라이라 파울로 레민스키	
11월 2일 리우데자네이루 공연 중 〈Hallo Spaceboy〉와 〈The Voyeur〉가 나중에 《liveandwell.com》에 수록되어 발표 7일 아르헨티나의 95.9 FM 「Rock & Pop」 라디오에서 어쿠스틱 세션 진행 (〈Always Crashing In The Same Car〉, 〈I Can't Read〉, 〈The Supermen〉)	**11월** 1일 상파울루, 피스타 지 애틀레티즈무 2일 리우데자네이루, 메트로폴리탄 5일 산티아고, 아스타지우 나시오나우 7일 부에노스아이레스, 페후카릴 오에스트 스타디웅('Earthling' 투어 마지막 날)	**11월** 1일 VH1에서 지난 10월 15일 뉴욕에서 열린 GQ 어워즈 공연 중 〈Fashion〉, 〈I'm Afraid Of Americans〉, 〈Little Wonder〉, 〈Moonage Daydream〉 방송 7일 인터뷰와 부에노스아이레스 공연 전체를 두 부분으로 나누어 촬영한 영상이 아르헨티나 머치 뮤직 TV의 「Especial」에서 방송

녹음 및 발매	공연	TV 및 영화
	12월 6일 로스앤젤레스, 유니버설 앰피시어터 7일 샌프란시스코, 케저 퍼빌리언	
1998	1998	1998
	1월 29일 뉴욕, 해머스타인 볼룸(하워드 스턴의 생일 파티에서 보위가 공연)	
		2월 5일 미국 E!TV에서 1월 29일에 녹화한 「Howard Stern Birthday Show」방송(〈Fame〉, 〈Hallo Spaceboy〉, 〈I'm Afraid Of Americans〉) 21일 맨섬에서 영화 「에브리바디 러브스 선샤인」 촬영 시작 **6월** 토스카나에서 영화 「일 미오 웨스트」 촬영 **7월** 밴쿠버에서 영화 「라이스 아저씨의 비밀」 촬영 23일 BBC 시리즈 「Conversation Piece」에서 보위가 쓰고 내레이션을 맡은 작품 「In Stillness And In Silence (Sacred)」 방송
8월 뉴욕에서 〈(Safe In This) Sky Life〉와 〈Mother〉 녹음 **9월** 1일 미국에서 '보위넷' 론칭		**9월** 27일 미국 VH1 TV에서 많은 희귀 영상을 포함한 45분짜리 다큐멘터리 「Legends」 방송
1999	1999	1999
	2월 16일 런던, 도클랜즈 아레나(브릿 어워즈에서 플라시보와 〈20th Century Boy〉 공연)	**2월** 17일 ITV에서 보위와 플라시보의 듀엣 무대를 포함한 브릿 어워즈 행사의 하이라이트를 방영
3월	**3월**	**3월** TV 시리즈 「The Hunger: Sanctuary」에서 배역을 맡아 촬영 12일 BBC 코믹 릴리프의 「Red Nose Day」에 사전 녹화로 출연
29일 뉴욕의 룩킹 글라스 스튜디오에서 플라시보와 작업한 듀엣곡 〈Without You I'm Nothing〉에 들어갈 보컬 녹음	29일 뉴욕, 어빙 플라자(플라시보 공연에서 앙코르 무대 진행)	

녹음 및 발매	공연	TV 및 영화
4월 버뮤다의 시뷰 스튜디오에서《'hours...'》세션 시작 **5월** 24일 뉴욕의 룩킹 글래스 스튜디오에서 〈What's Really Happening?〉 녹음	**5월** 8일 보스턴 하인즈 컨벤션 센터(버클리 음대에서 명예박사 학위 받음)	
		7월 29일 CNN 「Showbiz Today」에서 〈What's Really Happening?〉의 스튜디오 세션 모습 방영 **8월** 23일 「VH1 Storytellers」 무대와 「Top Of The Pops」에서 세 곡의 라이브 녹화 **9월** 9일 MTV 비디오 뮤직 어워즈
	9월 9일 뉴욕 시티, 메트로폴리탄 오페라 하우스(MTV 어워즈에서 로린 힐 소개)	10일 쇼타임 TV에서 「The Hunger: Sanctuary」 방영 23일 캐나다의 머치 뮤직 어워즈에서 〈The Pretty Things Are Going To Hell〉 방영 24일 「Top Of The Pops」에서 뉴욕에서 사전 녹화된 〈Thursday's Child〉 방송 26일 NBC 「Saturday Night Live」 25주년 특집'에서 보위가 유리스믹스 소개
10월	**10월**	**10월** 2일 NBC 「Saturday Night Live」에서 〈Thursday's Child〉와 〈Rebel Rebel〉 방송
4일 앨범 《'hours...'》 발매		4일 「The Late Show With David Letterman」에서 〈The Pretty Things Are Going To Hell〉 방송 8일 채널 4의 「TFI Friday」에서 〈Survive〉, 〈Rebel Rebel〉, 〈China Girl〉 녹화(이 가운데 〈Survive〉만 방송되고 〈Rebel Rebel〉은 한 주 뒤에 방영)
9일 BBC 라디오 1에서 넷에이드 콘서트 방송	9일 런던, 웸블리 스타디움(넷에이드) 10일 더블린, HQ(《'hours...'》 프로모션 투어의 첫날)	9일 넷에이드 중 BBC2에서는 〈Life On Mars?〉, 〈Survive〉, 〈China Girl〉, 〈Rebel Rebel〉 방영, 미국 'Ku-Band Satellite'에서는 공연 전체 방영(위 곡들과 〈The Pretty Things Are Going To Hell〉, 〈Drive In Saturday〉 포함) 13일 프랑스 TF1의 「Les Années Tubes」에서 〈Thursday's Child〉 방송
14일 파리 공연 중 〈Survive〉, 〈Thursday's Child〉, 〈Seven〉이 B면 발매를 목	14일 파리, 엘리제 몽마르트르	14일 CNN 「World News」에서 파리 공연 영상과 보위가 문화예술공로훈장을

녹음 및 발매	공연	TV 및 영화
표로 녹음		받는 모습 방영
		16일 독일 ZDF의 「Wetten Dass…?」에서 〈Thursday's Child〉 방송
17일 '보위넷'에서 빈 공연을 인터넷 생중계	17일 빈, 리브로 뮤직 홀	17일 오스트리아 방송국 ORF와 W1에서 빈 공연 중 〈Life On Mars?〉, 〈Thursday's Child〉, 〈Something In The Air〉 방영
		18일 8월에 녹화된 「VH1 Storytellers」 쇼 방송
		19일 스페인 TVE의 「Casas Que Inportan」에서 〈Survive〉와 〈Thursday's Child〉 방송(2000년 1월 1일에 두 곡 더 방영)
		20일 프랑스 카날 플뤼스 쇼 「Nulle Part Ailleurs」에서 여덟 곡으로 구성된 무대 방송
25일 라디오 1의 「Mark Radcliffe Show」에서 BBC 메이다 베일 스튜디오에서 진행된 라이브 세션 방송		21일 이탈리아 라이 우노의 「Francamente Me Ne In」에서 〈Thursday's Child〉 방송
	28일 라스베이거스, 맨덜레이 베이 카지노(WB 라디오 뮤직 어워즈)	28일 미국 워너 브로스의 WB 라디오 뮤직 어워즈에서 수상을 하고 〈Thursday's Child〉와 〈Rebel Rebel〉 공연
11월	**11월**	**11월**
		3일 BBC2의 「TOTP2」에서 인터뷰와 독점 사전 녹화한 〈The Pretty Things Are Going To Hell〉과 〈Survive〉 방송
		16일 NBC의 「Late Night With Conan O'Brien」에서 〈Thursday's Child〉와 〈Cracked Actor〉 방송
19일 뉴욕 공연이 인터넷 생중계	19일 뉴욕, 킷 캣 클럽	17일 「The Rosie O'Donnell Show」에서 〈Thursday's Child〉와 〈China Girl〉 방송
		22일 캐나다 방송국 뮈지크 플뤼스에서 10곡 세션 진행
		26일 채널 4의 「TFI Friday」에서 10월에 녹화하고 공개하지 않은 〈Rebel Rebel〉 공연 방영
		28일 독일 VIVA의 「Jam」에서 인터뷰와 《'hours…'》의 스튜디오 세션 모습을 포함한 50분짜리 특집 프로그램 방영
		29일 BBC2의 「Later… With Jools Holland」에서 〈Ashes To Ashes〉, 〈Something In The Air〉, 〈Cracked Actor〉, 〈Survive〉, 〈I'm Afraid Of Americans〉 녹화(마지막 곡은 방송 불발)

녹음 및 발매	공연	TV 및 영화
	12월 2일 런던, 아스토리아 4일 밀라노, 앨커트래즈 7일 코펜하겐, 베가	**12월** 3일 BBC2의 「Newsnight」에서 인터뷰 4일 「Later… With Jools Holland」 방송 8일 스웨덴 TV4의 「Inte Bara Blix」에서 〈Survive〉와 〈Thursday's Child〉 방송 11일 스웨덴 TV4 쇼인 「Bingolotto」에서 〈Thursday's Child〉 방송 30일 채널 4의 「The Big Breakfast」에 게스트 출연
2000	**2000**	**2000**
		1월 1일 스페인 TVE2에서 인터뷰, 〈Thursday's Child〉, 〈Seven〉, 〈Survive〉, 〈The Pretty Things Are Going To Hell〉 방송 (1999년 10월 19일자 방송의 확장판)
	3월 31일 뉴욕(2000년도 공연에 대한 리허설 시작) **6월** 16/19일 뉴욕, 로즈랜드 볼룸(6월 17일 공연은 취소) 25일 글래스톤베리, 글래스톤베리 페스티벌	**6월** 23일 채널4의 「TFI Friday」에서 〈Wild Is The Wind〉, 〈Starman〉, 〈Absolute Beginners〉, 〈Cracked Actor〉 녹화(마지막 두 곡은 방송 불발) 25일 BBC2와 BBC 초이스에서 글래스톤베리 공연 중 〈Wild Is The Wind〉, 〈China Girl〉, 〈Changes〉, 〈Stay〉, 〈Life On Mars?〉, 〈Ziggy Stardust〉, 〈"Heroes"〉 방영 27일 브로드캐스팅 하우스의 라디오 시어터에서 BBC 공연 녹화
7월 뉴욕의 시어 사운드와 룩킹 글래스 스튜디오에서 《Toy》 세션 시작. 이후 10월까지 불규칙적으로 진행됨 24일 야후! 인터넷 라이프 온라인 뮤직 어워즈에서 펼친 공연 인터넷 생중계 **9월** 13일 앨범 《liveandwell.com》 발매 25일 앨범 《Bowie At The Beeb》 발매	**7월** 24일 뉴욕, 스튜디오 54(야후! 인터넷 라이프 온라인 뮤직 어워즈) **10월** 20일 뉴욕, 매디슨 스퀘어 가든(VH1 패션 어워즈에 게스트 출연)	**9월** 24일 BBC2에서 6월 27일 BBC 라디오 시어터 공연을 60분짜리 영상으로 편집해 방영 **10월** 영화 「쥬랜더」에서 카메오 출연 촬영

녹음 및 발매	공연	TV 및 영화
12월 31일 라디오 프랑스에서 1999년 11월 19일 뉴욕 공연 전체를 방송		**12월** 25일 BBC 초이스에서 글래스톤베리 공연 중 엄선한 무대를 방영. 6월 25일 방송분에 〈Let's Dance〉 추가
2001	2001	2001
1월 《Heathen》의 예비 세션 시작. 주요 녹음은 뉴욕의 알레르 스튜디오에서 8월과 9월에 진행 **7월** 14/21일 BBC 라디오 2에서 마키 클럽의 역사를 다룬 2부작 프로그램 방송. 보위가 내레이션을 맡음	**2월** 26일 뉴욕, 카네기 홀(티베트 하우스 자선공연) **10월** 20일 뉴욕, 매디슨 스퀘어 가든(콘서트 포 뉴욕 시티)	**2월** 「The Rutles 2-Can't Buy Me Lunch」에서 인터뷰 촬영 **3월** 21일 BBC2의 「Omnibus」에서 보위가 내레이션을 맡은 스탠리 스펜서 관련 다큐멘터리 「Resurrecting Stanley」 방영 **10월** 20일 미국의 VH1에서 콘서트 포 뉴욕 시티 공연 생방송 21일 영국의 VH1에서 콘서트 포 뉴욕 시티 공연 방영
2002	2002	2002
6월 10일 앨범 《Heathen》 발매	**2월** 22일 뉴욕, 카네기 홀(티베트 하우스 자선 공연) **5월** 10일 뉴욕, 배터리 파크 시티(MTV 트라이베카 영화제) 30일 뉴욕, 재비츠 센터(로빈 후드 파운데이션 자선 경매에서 〈America〉 공연) **6월** 11일 뉴욕, 로즈랜드 볼룸('Heathen' 투어를 대비한 보위넷 멤버들의 준비 공연) 14일 뉴욕, 록펠러 플라자(NBC 「Today Show」의 연례행사인 제7회 여름 콘서트 시리즈)	**6월** 2일 뉴욕 카우프만 스튜디오에서 「Top Of The Pops」와 「TOTP2」 공연 녹화 7일 BBC1의 「Top Of The Pops」에서 〈Slow Burn〉(6월 2일 녹화분) 방송 10일 CBS 「The Late Show With David Letterman」에서 〈Slow Burn〉과 짧은 인터뷰 방송 14일 NBC 「The Today Show」에서 뉴욕 공연 방송 삽입 15일 A&E 「Live By Request」에서 두

녹음 및 발매	공연	TV 및 영화
		시간짜리 공연 방송 18일 BBC2 「TOTP2」에서 〈Fame〉(6월 2일 녹화분) 방송 19일 NBC 「Late Night With Conan」에서 〈Slow Burn〉, 〈Cactus〉, 인터뷰 방송. BBC2의 「TOTP2」에서 〈I Took A Trip On A Gemini Spaceship〉(6월 2일 녹화분) 방송 27일 「Friday Night With Ross And Bowie」 녹화, 〈Fashion〉, 〈Slip Away〉, 〈Be My Wife〉, 〈Everyone Says 'Hi'〉, 〈Ziggy Stardust〉 공연 포함
	29일 런던, 로열 페스티벌 홀(멜트다운 페스티벌 공연. '뉴 히든스 나이트'로 명명되었고, 'Heathen' 투어의 첫 번째 정식 공연으로 치러짐) **7월** 1일 파리, 올랭피아 3일 노르웨이 크리스티안산 오데로이야(쿼트 페스티벌) 5일 덴마크 순드베지 프릴루프츠세넨 룬덴(호르센스 페스티벌) 7일 오스텐드, 웰링턴 레이스 트랙(시트 비치 록 페스티벌) 10일 맨체스터, 랭커셔 카운티 크리켓 클럽 그라운드(무브 페스티벌) 12일 쾰른, 이베르크 14일 님, 레자렌느(페스티발 드 님) 15일 토스카나 루카(루카 서머 페스티벌) 18일 몽트뢰, 오디토리엄 스트라빈스키(36회 몽트뢰 재즈 페스티벌) 28일 버지니아 브리스토우, 닛산 퍼빌리언('Area:2' 페스티벌 투어 첫날. 이어진 7, 8월 일정 모두 'Area:2'의 일부) 30일 펜실베이니아 필라델피아, 트위터 센터 31일 뉴저지 홈델, PNC 뱅크 센터	**7월** 5일 BBC1에서 「Friday Night With Ross And Bowie」 방영(〈Be My Wife〉 방송 불발) 10일 무브 페스티벌 공연 녹화. 이 가운데 일부가 2005년 미국 텔레비전에서 방영 11일 독일 TV 「Die Harald Schmidt Show」에서 인터뷰와 〈Everyone Says 'Hi'〉 방송 28일 호주의 채널 나인에서 60분짜리 보위 다큐멘터리 방송
	8월 2일 뉴욕 원토, 존스 비치 3일 매사추세츠 보스턴, 트위터 센터 5일 토론토, 몰슨 앰피시어터 6일 디트로이트, DTE 에너지 뮤직 센터 8일 시카고, 트위터 센터 10일 덴버, 펩시 아레나 13일 로스앤젤레스, 버라이즌 앰피시어터 14일 샌프란시스코, 쇼어라인 앰피시어터 16일 워싱턴, WA, 고지 앰피시어터	**8월** 7일 NBC 「Last Call With Carson Daly」에서 인터뷰, 〈Cactus〉, 〈Everyone Says 'Hi'〉 방송(8월 1일 녹화분) 12일 NBC 「The Tonight Show With Jay Leno」에서 인터뷰, 〈Cactus〉, 〈Everyone Says 'HI'〉 방송

녹음 및 발매	공연	TV 및 영화
		18일 CNN 「The Music Room」에서 'Area:2' 투어 모습 방송
		25일 CNN 「People In The News」에서 인터뷰
		30일 미국 방송국 AMC에서 보위가 내레이션을 맡은 다큐멘터리 「Hollywood Rocks The Movies: The 1970s」 방송
9월	**9월**	**9월**
6일 런던의 캐피털 FM 라디오에서 인터뷰	3일 런던, 자연사박물관(GQ 올해의 남자 시상식에서 '뛰어난 업적 상' 수상)	
		12일 유럽 방송국 아르떼에서 2002년 7월 1일 파리 공연 방송
16일 라디오 1의 「Mark And Lard」와 XFM의 조 볼 쇼에서 인터뷰		14일 스웨덴의 「BingoLotto」에서 〈Everyone Says 'Hi'〉와 〈Slip Away〉 방송
18일 메이다 베일 스튜디오에서 BBC 라디오 세션 녹음		21일 BBC1의 「Parkinson」에서 인터뷰, 〈Everyone Says 'Hi'〉, 〈Life On Mars?〉 방송(9월 19일 녹화분)
	24일 베를린, 막스 슈멜링 할레	22일 프랑스의 「Vivement Dimanche」에서 인터뷰 방송(9월 10일 녹화분)
	24/25일 파리, 제니스(2회 공연)	
	27일 본, 무제움스마일	27일 BBC1의 「Top Of The Pops」에서 〈Everyone Says 'Hi'〉(6월 2일 녹화분) 방송
	29일 뮌헨, 올룸피아할레	
10월	**10월**	**10월**
5일 9월 18일에 있었던 메이다 베일 세션이 BBC 라디오 2에서 「David Bowie- Live And Exclusive」로 방송	2일 런던, 칼링 아폴로 해머스미스	5일 독일 ZDF의 「Wetten Dass…?」에서 인터뷰와 〈Everyone Says 'Hi'〉 방송
		6일 이탈리아의 「Quelli Che Il Calcio」에서 〈Everyone Says 'Hi'〉와 〈Cactus〉 방송
	11일 뉴욕 스태튼 섬, 더 뮤직 홀 앳 스너그 하버	10일 ABC의 「Live With Regis And Kelli」에서 〈Everyone Says 'Hi'〉와 〈Changes〉 방송
	12일 뉴욕 브루클린, 세인트 앤즈 웨어하우스	
	15일 뉴욕, 라디오 시티 뮤직 홀(VH1/보그 패션 어워즈)	15일 VH1에서 VH1/보그 패션 어워즈 중 〈Rebel Rebel〉과 〈Cactus〉 방송
	16일 뉴욕 퀸스, 콜든 센터 앳 퀸스 칼리지	
	17일 뉴욕 브롱크스, 지미스 브롱크스 카페	
	20일 뉴욕 맨해튼, 비컨 시어터	18일 BBC2 「Later… With Jools Holland」에서 〈Rebel Rebel〉, 〈5.15 The Angels Have Gone〉, 〈Heathen (The Rays)〉 방송(9월 20일 녹화분)
	21일 필라델피아, 타워 시어터	
	23일 보스턴, 오르페움 시어터('Heathen' 투어의 마지막 공연)	19일 NBC 「Late Night With Conan O'Brien」에서 〈Afraid〉와 〈I've Been Waiting For You〉 방송

녹음 및 발매	공연	TV 및 영화
11월 4일 앨범 《Best Of Bowie》 발매 11일 DVD 「Best Of Bowie」 발매		30일 CBS 「The Early Show」에서 〈Cactus〉와 〈Rebel Rebel〉 방송 **11월** 4일 영국 VH1의 「VH1 Reveals」에서 인터뷰 방송. 미국 A&E 채널에서 「David Bowie Biography」 방송(나중에 DVD 「Sound & Vision」으로 발매) **12월** 26일 A&E에서 6월 15일에 방영한 「Live By Request」를 영국 ITV1에서 방송 31일 CBS 「The Early Show」에서 〈Slip Away〉와 〈Afraid〉 방송. ABC 「Dick Clark's Primetime Rockin' New Year's Eve」에서 9월 22일 베를린 콘서트 중 〈Afraid〉 방영
2003	**2003**	**2003**
1-5월 뉴욕의 룩킹 글래스 스튜디오에서 《Reality》 세션 진행 **3월** 24일 《Ziggy Stardust And The Spiders From Mars: The Motion Picture》(토니 비스콘티가 다시 믹싱한 새로운 버전)가 앨범과 DVD로 발매 **9월** 15일 앨범 《Reality》 발매	**2월** 28일 뉴욕, 카네기 홀(티베트 하우스 자선공연) **8월** 19일 뉴욕 포키프시, 챈스 시어터('A Reality Tour'에 대비한 보위넷 멤버들의 준비 공연) **9월** 8일 런던, 리버사이드 스튜디오(보위넷 공연이 세계 여러 나라의 영화관에서 생중계. 나중에 DVD로도 발매)	**1월** 8일 BBC1 「TOTP2」에서 〈Ashes To Ashes〉(2002년 6월 2일 녹화분) 방송 **2월** 8일 독일 SAT1에서 2002년 9월 22일 베를린 공연을 90분 분량으로 편집해 방송 **3월** 2일 BBC3에서 「Liquid Assets: Bowie's Millions」 방송 **5월** 15일 NBC에서 2002년 10월 19일 「Late Night With Conan O'Brien」의 클레이메이션 버전 방영 **9월** 4일 프랑스 2 TV 특집 녹화(9월 18일 참고) 8일 영화관 중계와 DVD 발매용으로 리버사이드 스튜디오 공연 촬영 12일 BBC1 「Friday Night With Jonathan Ross」에서 인터뷰, 〈New Killer Star〉, 〈Modern Love〉 방송(9월 11일

녹음 및 발매	공연	TV 및 영화
		녹화분)
		16일 호주의 네트워크 텐의 「Rove Live」에서 위성으로 인터뷰 진행
	18일 뉴욕, 록펠러 플라자(NBC 「The Today Show」에서 연례행사로 펼치는 서머 콘서트 시리즈)	18일 NBC 「The Today Show」에서 록펠러 플라자 공연 중 〈New Killer Star〉, 〈Modern Love〉, 〈Never Get Old〉 생중계. 프랑스 TV 프랑스 2에서 인터뷰, 〈New Killer Star〉, 〈Never Get Old〉, 〈She'll Drive The Big Car〉, 〈Modern Love〉, (데이먼 알반과 함께한) 〈Fashion〉, 〈Days〉, 〈Fall Dog Bombs The Moon〉을 포함한 두 시간짜리 보위 특집 프로그램 방송
23일 AOL 브로드밴드 독점 세션 녹음(〈New Killer Star〉, 〈I'm Afraid Of Americans〉, 〈Rebel Rebel〉, 〈Fall Dog Bombs The Moon〉, 〈Days〉)		22일 CBS 「The Late Show With David Letterman」에서 〈New Killer Star〉 방송 25일 NBC 「Last Call With Carson Daly」에서 〈New Killer Star〉, 〈Never Get Old〉, 〈Hang On To Yourself〉 방송(9월 17일 녹화분) 28일 CBS 「60 Minutes」에서 보위의 프로필 소개
10월	**10월** 7일 코펜하겐, 포럼('A Reality Tour'의 첫 번째 정식 공연) 8일 스톡홀름, 더 글로브 10일 헬싱키, 하트월 아레나 12일 오슬로, 스펙트럼 15일 로테르담, 어호이 아레나 16일 함부르크, 컬러 라인 아레나	**10월**
10일 AOL 브로드밴드에서 9월 23일에 녹음한 독점 세션을 스트리밍하기 시작		15일 런던 로열 앨버트 홀에서 열린 '패션 록스' 자선 쇼에서 로테르담 공연 중 〈Fashion〉을 방송
	18일 프랑크푸르트, 페스트할레메세	17일 독일 TV 「Die Harald Schmidt Show」에서 〈Never Get Old〉, 〈New Killer Star〉 방송
	20/21일 파리, 팔레 옴니스포르 베르시 (2회 공연) 23일 밀라노, 팔라체토 델로 스포르트 필라포름 24일 취리히, 할렌스타디온 26일 슈투트가르트, 한스마틴슐레이어할레 27일 뮌헨, 올림피아할레 29일 빈, 비나 슈타트할레 31일 퀼른, 퀼른 아레나	19일 영국의 채널 4에서 로열 앨버트 홀에서 열린 '패션 록스' 자선 쇼 방영 29일 미국 A&E에서 로열 앨버트 홀에서 열린 '패션 록스' 자선 쇼 방영

녹음 및 발매	공연	TV 및 영화
11월 17일 앨범 《Reality》(투어 에디션) 발매	**11월** 1일 하노버, 프로이삭 아레나 3일 베를린, 막스 슈멜링 할레 5일 앤트워프, 스포트팔레 7일 릴, 르 제니스 8일 암네빌, 르 갈락시 10일 니스, 제니스 12일 툴루즈, 르 제니스(취소됨) 14일 마르세유, 르 돔 15일 리옹, 라 알 토니 가르니에 17일 맨체스터 MEN 아레나 19-20일 버밍엄, NEC(2회 공연) 22-23일 더블린, 더 포인트(2회 공연) 25-26일 런던, 웸블리 아레나(2회 공연) 28일 글래스고, SECC	**11월** 14일 프랑스 TV5 「Acoustic」에서 10월 20일 파리 공연 중 〈New Killer Star〉, 〈Fame〉, 〈Cactus〉, 〈Never Get Old〉 방송 22-23일 DVD 「A Reality Tour」와 관련해 더블린 공연 촬영 29일 BBC1의 「Parkinson」에서 인터뷰, 〈Ziggy Stardust〉, 〈The Loneliest Guy〉 방송(11월 27일 녹화분)
12월 20일 미국의 여러 라디오 방송국에서 파라다이스 섬 공연 방송	**12월** 6-12일(6일 애틀랜틱 시티/7일 워싱턴/9일 보스턴/10일 필라델피아/12일 토론토. 이상 미국과 캐나다에서 예정된 첫 5회 공연은 병 때문에 취소됨, 2004년으로 일정 변경) 13일 몬트리올, 벨 센터 15일 뉴욕 시티, 매디슨 스퀘어 가든 16일 언캐스빌, 모히건 선 아레나 20일 바하마, 파라다이스 섬, 애틀랜티스(프로모션 공연. 'A Reality Tour'로 명명되지 않음)	
2004	**2004**	**2004**
	1월 7일 클리블랜드, CSU 컨버케이션 센터 9일 디트로이트, 팰리스 오브 오번 힐스 11일 미네아폴리스, 타겟 센터 13/14/16일 시카고, 로즈먼트 시어터(3회 공연) 19일 덴버, 필모어 오디토리엄 21일 캘거리, 펜그로스 새들돔 24일 밴쿠버, 제너럴 모터스 플레이스 보울 25일 시애틀, 파라마운트 시어터 27일 산호세, HP 퍼빌리언 30일 라스베이거스, 더 조인트 31일 로스앤젤레스, 슈라인 오디토리엄	

녹음 및 발매	공연	TV 및 영화
	2월	**2월**
	2일 로스앤젤레스, 슈라인 오디토리엄	
	3일 로스앤젤레스, 더 윌턴	
	5일 피닉스, 다지 시어터	
	6일 라스베이거스, 더 조인트	
	7일 로스앤젤레스, 더 윌턴	
	14일 웰링턴, 웨스트팩 스타디움	
	17일 브리즈번, 엔터테인먼트 센터	
	20-21일 시드니, 엔터테인먼트 센터(2회 공연)	
	23일 애들레이드, 엔터테인먼트 센터	24일 호주의 네트워크 텐의 「Rove Live」에서 인터뷰, 〈The Man Who Sold The World〉, 〈New Killer Star〉 방송
	26-27일 멜버른, 로드 레이버 아레나(2회 공연)	
	3월	
	1일 퍼스, 슈프림 코트 가든스	
	4일 싱가포르, 인도어 스타디움	
	8-9일 도쿄, 니폰 부도칸 홀(2회 공연)	
	11일 오사카, 캐슬 홀	
	14일 홍콩, 완차이 컨벤션 앤드 엑시비션 센터	
	29일 필라델피아, 와초비아 센터	
	30일 보스턴, 플리트 센터	
	4월	**4월**
	1일 토론토, 에어 캐나다 센터	
	2일 오타와, 코렐 센터	
	4일 퀘벡 시티, 펩시 콜리시엄	
	7일 위니펙, 아레나	
	9일 에드먼턴, 렉설 센터	
	11일 킬로나, 프라스페라 플레이스	
	13일 포틀랜드, 로즈 가든	
	14일 시애틀, 키 아레나	
	16-17일 버클리, 커뮤니티 시어터(2회 공연)	
	19일 산타바바라, SB 보울	21일 NBC 「The Tonight Show With Jay Leno」에서 〈Never Get Old〉 방송
	22일 로스앤젤레스, 그리크 시어터	23일 NBC 「The Ellen DeGeneres Show」에서 〈Changes〉와 〈Never Get Old〉 방송(4월 20일 녹화분)
	23일 애너하임, 시어터 앳 더 폰드	
	25일 덴버, 버드와이저 이벤츠 센터	
	27일 오스틴, 더 백 야드	
	29일 휴스턴, 우드랜즈	
	30일 뉴올리언스, 샌저 시어터	
5월	**5월**	
	5일 탬파, 퍼포밍 아츠 센터	
	6일 마이애미, 제임스 L. 나이트 센터(취소됨)	
	8일 애틀랜타, 샤스틴 파크 앰피시어터	

녹음 및 발매	공연	TV 및 영화
14일 BBC 6 뮤직에서 온타리오 공연 녹음	10일 캔자스시티, 스타라이트 시어터 11일 세인트루이스, 폭스 시어터 13일 허시, 스타 퍼빌리언 14일 런던 온타리오, 존 라바트 센터 16일 워싱턴 페어팩스, 패트리어트 센터 17일 피츠버그, 베네덤 센터 19일 밀워키, 밀워키 시어터 20일 인디애나폴리스, 무라트 시어터 22일 몰린, 더 마크 오브 더 쿼드 시티즈 24일 콜럼버스, 베테랑스 메모리얼 오디토리엄 25일 버펄로, 시즈 퍼포밍 아츠 센터 27일 스크랜턴, 포드 퍼빌리언 앳 몽타주 마운틴 29-30일 애틀랜틱시티, 더 보가타(2회 공연)	
	6월 1일 뉴햄프셔 맨체스터, 버라이즌 와이어리스 아레나 2일 언캐스빌, 모히건 선 4일 원토, 타미 힐피거 앳 존스 비치 시어터 5일 홈델, PNC 뱅크 아츠 센터 11일 암스테르담, 아레나 13일 아일 오브 와이트 메디나, 아일 오브 와이트 페스티벌 17일 베르겐, 베르겐 페스티벌 18일 오슬로, 노르위전 우드 페스티벌 20일 핀란드 세이내요키, 프로빈시록 페스티벌 23일 프라하, 파크 콜베노바 25일 시슬, 허리케인 페스티벌('A Reality Tour'의 마지막 공연) 26-30일(26일 노이하우젠, 사우스사이드 페스티벌/29일 빈, 슐로스 쇤브룬/30일 잘츠부르크, 레지덴츠플라츠. 이상 6월의 마지막에 열린 3회 공연은 병 때문에 취소됨)	**6월** 13일 채널 4에서 아일 오브 와이트 페스티벌 중 〈All The Young Dudes〉와 〈"Heroes"〉 방영
7월 10일 BBC 6 뮤직에서 2004년 5월 14일 온타리오 공연 중 엄선한 60분짜리 편집본 방송	**7월** 2-23일(2일 로스킬레, 로스킬레 페스티벌/4일 워히터, 워히터 페스티벌/6일 일 드 가우, 식스포즈 페스티벌/7일 카르카손, 스타드 알베르 도메크/10일 퍼스킨로스 발라도, 티 인 더 파크 페스티벌/11일 카운티 킬데어, 펀치스타운 레	**7월** 21일 독일 채널 아르떼에서 6월 25일 허리케인 페스티벌 중 일부를 방영

녹음 및 발매	공연	TV 및 영화
	이스코스, 옥시즌 페스티벌/14일 빌바오, 불링/16일 산티아고 데 콤포스텔라, 사코베오 페스티벌/20일 스위스 니옹, 팔레오 페스티벌/21일 모나코, 클럽 뒤 스포르팅/23일 브르타뉴 카르엑스, 비에이 샤뤼 축제. 이상 7월의 모든 공연이 병 때문에 취소됨)	
2005	**2005**	**2005**
		3월 11일 BBC1 코믹 릴리프의 「Red Nose Day」에서 '리키 저베이스의 비디오 다이어리'의 사전 녹화 출연분 방영
9월 8일 '패션 록스' 공연 중 〈Life On Mars?〉, 〈Five Years〉, 〈Wake Up〉이 나중에 아이튠스 다운로드용으로 발매	**9월** 8일 뉴욕, 라디오 시티 뮤직 홀('패션 록스' 자선공연에서 마이크 가슨과 〈Life On Mars?〉를, 아케이드 파이어와 〈Five Years〉, 〈Wake Up〉을 공연) 15일 뉴욕, 센트럴 파크 서머스테이지 (아케이드 파이어의 공연 중 앙코르 순서에서 〈Queen Bitch〉와 〈Wake Up〉 공연 참여)	**9월** 9일 CBS에서 '패션 록스' 공연 방영 **11월** 2일 미국 TV 채널 쇼타임 넥스트에서 2002년 7월 10일 촬영한 무브 페스티벌 중 엄선한 영상을 방영
2006	**2006**	**2006**
		3월 캘리포니아에서 영화 「프레스티지」 촬영 시작
	5월 29일 런던, 로열 앨버트 홀(데이비드 길모어 공연 중 앙코르 순서 때 〈Arnold Layne〉과 〈Comfortably Numb〉 공연 참여)	**6월** 5-6일 하트퍼드에서 촬영된 「엑스트라」에서 게스트 출연 **9월** 21일 BBC2에서 「엑스트라」 방영 **10월** 4일 「스폰지밥 네모바지」에서 로드 로열 하이네스 역을 맡아 목소리 연기 녹음
	11월 9일 뉴욕, 해머스타인 볼룸(블랙 볼 자선행사에서 마이크 가슨과 함께 〈Wild Is The Wind〉를, 앨리샤 키스	

녹음 및 발매	공연	TV 및 영화
	밴드와 함께 〈Fantastic Voyage〉와 〈Changes〉를 공연)	
2007	2007	2007
6월 25일 앨범 《Glass Spider》(DVD/CD 세트) 발매	**5월** 9일 뉴욕, 라디오 시티 뮤직 홀(하이 라인 페스티벌 첫날 순서 중 아케이드 파이어 공연에 참여) 19일 뉴욕, 매디슨 스퀘어 가든(하이 라인 페스티벌 마지막에 리키 저베이스 소개)	**5월** 뉴욕에서 촬영된 영화 「어거스트」에 카메오 출연 26일 BBC2의 「7 Ages Of Rock」에서 인터뷰와 기록 보관된 장면 방송 **11월** 12일 니켈로디언에서 「스폰지밥 네모바지: 아틀란티스 스퀘어팬티스」 첫 방송
2008	2008	2008
11월 22일 라디오 뉴질랜드에서 다큐멘터리 「Bowie's Waiata」 방송. 이 가운데 미발표곡으로 남아 있던 1983년 노래 공개		**3월** 20일 뉴욕에서 촬영된 영화 「드림업」에 카메오 출연
2009	2009	2009
7월 6일 앨범 《VH1 Storytellers》(DVD/CD 세트) 발매		
2010	2010	2010
1월 25일 앨범 《A Reality Tour》 발매 **9월** 27일 앨범 《Station To Station》(《Live Nassau Coliseum '76》 포함) 발매 **11월** 뉴욕의 6/8 스튜디오에서 《The Next Day》에 관한 데모 세션이 5일 동안 진행		
2011	2011	2011
5월 2일 뉴욕의 매직 숍 스튜디오에서 〈The Next Day〉, 〈Atomica〉의 백킹 트랙과 함께 《The Next Day》 세션 시작. 2012년 가을까지 매직 숍과 휴먼 스튜디오에서 세션 계속		

녹음 및 발매	공연	TV 및 영화
2012	2012	2012
		6월 22일 BBC4에서 「David Bowie & The Story Of Ziggy Stardust And The Genius Of David Bowie」 첫 공개 **가을** 뉴욕에서 〈Where Are We Now?〉 비디오 촬영
10월 23일 〈So She〉의 리드 보컬 녹음으로 《The Next Day》의 주요 세션 마무리		
2013	2013	2013
3월 11일 앨범 《The Next Day》 발매(영국 기준. 일부 다른 지역에서는 3월 8일과 12일에 발매) **봄** 뉴욕의 일렉트릭 레이디 스튜디오에서 아케이드 파이어의 〈Reflektor〉에 들어갈 백킹 보컬 녹음 **8월** 《The Next Day Extra》와 관련해 〈Atomica〉의 리드 보컬과 연주 및 보컬의 오버더빙 녹음	**3월** 20일 런던의 V&A 뮤지엄에서 'David Bowie is' 초대전 진행 23일 런던의 V&A 뮤지엄에서 'David Bowie is' 전시회 개최 **7월** 7일 런던의 V&A 뮤지엄에서 열린 'David Bowie is'에 데이비드와 가족이 방문	**1월** 뉴욕에서 〈The Stars (Are Out Tonight)〉 비디오 촬영 **4월** 뉴욕에서 〈The Next Day〉 비디오 촬영 **5월** 25일 BBC2에서 「David Bowie: Five Years」 첫 공개 **여름** 뉴욕에서 〈Valentine's Day〉 비디오 촬영 **8월** 13일 런던의 V&A 뮤지엄에서 「David Bowie Is Happening Now」 생중계 **9월** 루이뷔통 광고 촬영. 여기에 〈I'd Rather Be High (Venetian Mix)〉 삽입 **10월** 26-28일 뉴욕에서 〈Love Is Lost〉 비디오 촬영
2014	2014	2014
6월 뉴욕의 매직 숍 스튜디오에서 이틀 동안 데모 세션 진행 **7월** 24일 뉴욕의 아바타 스튜디오에서 〈Sue		**7월** 24일 뉴욕의 아바타 스튜디오에서 〈Sue

녹음 및 발매	공연	TV 및 영화
(Or In A Season Of Crime)〉의 오리지널 버전 녹음 **11월** 17일 앨범 《Nothing Has Changed》 발매		(Or In A Season Of Crime)〉 비디오 촬영, 나중에 런던에서 완성
2015	2015	2015
1월 3-10일 뉴욕의 매직 숍 스튜디오에서 《Blackstar》 세션 시작 **2월** 2-6일 뉴욕의 매직 숍 스튜디오에서 《Blackstar》 세션 계속 **3월** 20-24일 뉴욕의 매직 숍 스튜디오에서 《Blackstar》 세션 계속 **4-5월** 보컬과 오버더빙 작업을 위해 《Blackstar》 세션이 뉴욕의 휴먼 스튜디오로 이동 **9월** 25일 앨범 《Five Years (1969-1973)》 발매	**10월** 20일 뉴욕 시어터 워크숍에서 「라자루스」 리허설 시작 **11월** 18일 뉴욕 시어터 워크숍에서 「라자루스」의 첫 시사회 진행 **12월** 7일 뉴욕 시어터 워크숍에서 「라자루스」 개막	**9월** 뉴욕과 부쿠레슈티에서 〈Blackstar〉 비디오 촬영 **11월** 뉴욕에서 〈Lazarus〉 비디오 촬영
2016	2016	2016
1월 8일 앨범 《Blackstar》 발매 **9월** 23일 앨범 《Who Can I Be Now? (1974-1976)》 발매	**1월** 20일 뉴욕 시어터 워크숍에서 「라자루스」 폐막 **10월** 25일 런던의 킹스 크로스 시어터에서 「라자루스」 개막	

11장 싱글 디스코그래피

이 디스코그래피는 픽처 슬리브, 한정반 12인치 그린 바이닐, 일본 독점 포스터 백 같은 것들을 하나도 빼놓지 않고 다 루려고 시도하지 않는다. 영국에서의 주요 발매 싱글들은 모두 포함됐지만, 프로모, 픽처 디스크와 영국 바깥에서의 싱글들은 다른 곳에서 들을 수 없는 레코딩이나 믹스를 제공할 때에만 추가했다.

모든 싱글은 영국에서 발매되었고 'David Bowie'로 크레딧이 표기되었다. 그렇지 않은 경우는 발매일 뒤에 괄호로 표 기해두었다. 같은 트랙의 리믹스와 인스트루멘털을 함께 수록하는 경우, A면의 곡은 'A', B면의 곡은 'B'로 축약 표기 하였다. 해당 사항이 있는 경우, 영국 차트 순위가 대괄호[] 안에 표기되었다. 1964년-1989년간의 모든 릴리즈는 7인 치 싱글이며, 예외의 경우 따로 표기해두었다. 1994년-2004년의 경우 모든 릴리즈는 CD 싱글이며 예외는 따로 표기 하였다. 2005년 이후의 모든 릴리즈는 다운로드이며 예외는 따로 표기하였다.

1983년 6월, RCA는 보위의 1970년대 싱글 20개를 7인치 픽처 슬리브로 《Lifetimes》 시리즈를 통해 재발매하였다 (BOW 501-520으로 넘버링됨). 이 재발매반에 관한 세부사항은 오리지널 발매반 옆에 소괄호()로 표기하였다. RCA 의 1982년 《Fashions》 재발매반은 컴필레이션 팩이었고, 이는 2장에서 다루었다.

1964년 6월 (Davie Jones With The King Bees): Liza Jane (2'18") | Louie, Louie Go Home (2'12") (Vocalion Pop V 9221) (1978 년 9월 Decca F13807로 재발매)

1965년 3월 (The Manish Boys): I Pity The Fool (2'09") | Take My Tip (2'16") (Parlophone R 5250)

1965년 8월 (Davy Jones): You've Got A Habit Of Leaving (2'32") | Baby Loves That Way (3'03") (Parlophone R 5315)

1966년 1월 (David Bowie With The Lower Third): Can't Help Thinking About Me (2'47") | And I Say To Myself (2'29") (Pye 7N 17020)

1966년 4월: Do Anything You Say (2'32") | Good Morning Girl (2'14") (Pye 7N 17079)

1966년 8월: I Dig Everything (2'45") | I'm Not Losing Sleep (2'52") (Pye 7N 17157)

1966년 12월: Rubber Band (2'05") | The London Boys (3'20") (Deram DM 107)

1967년 4월: The Laughing Gnome (3'01") | The Gospel According To Tony Day (2'48") (Deram DM 123)

1967년 7월: Love You Till Tuesday (2'59") | Did You Ever Have A Dream (2'06") (Deram DM 135)

1969년 7월: Space Oddity (4'33") | Wild Eyed Boy From Freecloud (4'52") (Philips BF 1801) [5위]

1969년 7월 (네덜란드): Space Oddity (4'33") | Wild Eyed Boy From Freecloud (4'58") (Philips 704 201 BW)

1969년 7월 (미국): Space Oddity (3'26") | Wild Eyed Boy From Freecloud (3'14") (Mercury 72949)

1970년 1월 (이탈리아): Ragazzo Solo, Ragazza Sola (5'05") | Wild Eyed Boy From Freecloud (4'52") (Philips 704 208 BW)

1970년 3월: The Prettiest Star (3'09") | Conversation Piece (3'05") (Mercury MF 1135)

1970년 (미국 프로모): Memory Of A Free Festival Part 1 (3'18") | Memory Of A Free Festival Part 2 (2'22") (Mercury 73075)

1970년 6월: Memory Of A Free Festival Part 1 (3'59") | Memory Of A Free Festival Part 2 (3'31") (Mercury 6052 026)

1970년 12월 (미국, 철회): All The Mad- men (3'14") | Janine (3'19") (Mercury 73173)

1971년 1월: Holy Holy (3'13") | Black Country Rock (3'32") (Mercury 6052 049)

1971년 5월 (Arnold Corns): Moonage Daydream (3'52") | Hang On To Yourself (2'51") (B&C CB149)

1972년 1월: Changes (3'33") | Andy Warhol (3'58") (RCA 2160)

1972년 1월 (미국): Changes (3'33") | Andy Warhol (3'03") (RCA 45-0605)

1972년 4월: Starman (4'16") | Suffragette City (3'25") (RCA 2199), 1972년 4월 [10위]

1972년 4월 (미국): Starman (4'05") | Suffragette City (3'25") (RCA 74-0719)

1972년 4월 (독일): Starman (3'58") | Suffragette City (3'25") (RCA 74-16180)

1972년 8월 (Arnold Corns): Hang On To Yourself (2'51") | Man In The Middle (4'08") (B&C CB189) (1974년 5월 Mooncrest에서 MOON 25로 재발매)

1972년 9월: John, I'm Only Dancing (2'43") | Hang On To Yourself (2'38") (RCA 2263) [12위] (1983년 6월 BOW 517로 재발매)

1972년 10월: Do Anything You Say (2'32") | I Dig Everything (2'45") | Can't Help Thinking About Me (2'47") | I'm Not Losing Sleep (2'52") (Pye 7NX 8002)

1972년 11월: The Jean Genie (4'02") | Ziggy Stardust (3'13") (RCA 2302) [2위] (1983년 6월 BOW 515로 재발매)

1973년 4월: Drive-In Saturday (4'30") | Round And Round (2'39") (RCA 2352) [3위] (1983년 6월 BOW 501로 재발매)

1973년 4월 (독일): Drive-In Saturday (3'59") | Round And Round (2'39") (RCA 74-16231)

1973년 4월: John, I'm Only Dancing (2'41") | Hang On To Yourself (2'38") (RCA 2263)

1973년 6월: Life On Mars? (3'48") | The Man Who Sold The World (3'55") (RCA 2316) [3위] (1983년 6월 BOW 502로 재발매)

1973년 9월: The Laughing Gnome (3'01") | The Gospel According To Tony Day (2'48") (Deram DM 123) (재발매) [6위]

1973년 10월: Sorrow (2'48") | Amsterdam (3'19") (RCA 2424) [3위] (1983년 6월 BOW 519로 재발매)

1974년 2월: Rebel Rebel (4'20") | Queen Bitch (3'13") (RCA LPBO 5009) [5위] (1983년 6월 BOW 514로 재발매)

1974년 4월: Rock'n'Roll Suicide (2'57") | Quicksand (5'03") (RCA LPBO 5021) [22위] (1983년 6월 BOW 503으로 재발매)

1974년 5월 (미국): Rebel Rebel (2'58") | Lady Grinning Soul (3'46") (RCA APBO 0287)

1974년 6월: Diamond Dogs (5'56") | Holy Holy (2'20") (RCA APBO 0293) [21위] (1983년 6월 BOW 504로 재발매)

1974년 6월 (호주): Diamond Dogs (2'58") | Holy Holy (2'20") (RCA 102462)

1974년 9월: Knock On Wood (3'03") | Panic In Detroit (5'52") (RCA 2466) [10위]

(1983년 6월 BOW 505로 재발매)

1974년 9월(미국): Rock'n Roll With Me (live version) (4'17") | Panic In Detroit (5'52") (RCA PB 10105)

1974년 9월 (미국 프로모): Rock'n Roll With Me (long version) (4'17") | Rock'n Roll With Me (short version) (3'25") (RCA JB 10105)

1975년 2월: Young Americans (5'10") | Suffragette City (3'45") (RCA 2523) [18위] (1983년 6월 BOW 506으로 재발매)

1975년 2월 (미국): Young Americans (3'11") | Knock On Wood (3'03") (RCA JB 10152)

1975년 5월: The London Boys (3'20") | Love You Till Tuesday (2'59") (Decca F 13579)

1975년 8월: Fame (3'30") | Right (4'13") (RCA 2579) [17위] (1983년 6월 BOW 507로 재발매)

1975년 9월: Space Oddity (5'15") | Changes (3'33") | Velvet Goldmine (3'09") (RCA 2593) [1위] (1983년 6월 BOW 518로 재발매)

1975년 11월: Golden Years (3'22") | Can You Hear Me (5'04") (RCA 2640) [8위] (1983년 6월 BOW 508로 재발매)

1976년 2월 (프랑스 프로모): Station To Station (3'40") | TVC15 (4'40") (RCA 4259)

1976년 4월: TVC15 (3'29") | We Are The Dead (4'58") (RCA 2682) [33위] (1983년 6월 BOW 509로 재발매)

1976년 7월: Suffragette City (3'25") | Stay (6'08") (RCA 2726)

1976년 7월 (미국): Stay (3'21") | Word On A Wing (3'09") (RCA PB 10736)

1977년 (David Bowie and Iggy Pop, 미국 프로모 12인치): Sound And Vision/Sister Midnight (7'12") | A (RCA JT-10965)

1977년 2월: Sound And Vision (3'00") | A New Career In A New Town (2'50") (RCA PB 0905) [3위] (1983년 6월 BOW 510으로 재발매)

1977년 6월: Be My Wife (2'55") | Speed Of Life (2'45") (RCA PB 1017) (1983년 6월 BOW 511로 재발매)

1977년 9월: "Heroes" (3'35") | V-2 Schneider (3'10") (RCA PB 1121) [24위] (1983년 6월 BOW 513으로 재발매)

1977년 9월 (프랑스): "Héros" (3'35") | V-2 Schneider (3'10") (RCA PB 9167)

1977년 9월 (독일): "Helden" (3'35") | V-2 Schneider (3'10") (RCA PB 9168)

1977년 12월 (미국 프로모 12인치): Beauty And The Beast (Disco Version) (5'18") | Fame (4'12") (RCA JD 11204)

1978년 1월: Beauty And The Beast (3'32") | Sense Of Doubt (3'57") (RCA PB 1190) [39위] (1983년 6월 BOW 512로 재발매)

1978년 11월: Breaking Glass (3'28") | Art Decade (3'10") | Ziggy Stardust (3'32") (RCA BOW 1) [54위] (1983년 6월 BOW 520으로 재발매)

1978년 11월 (호주): Breaking Glass (2'47") | Art Decade (3'43") (RCA 103295)

1979년 4월: Boys Keep Swinging (3'17") | Fantastic Voyage (2'55") (RCA BOW 2) [7위]

1979년 6월: D.J. (3'20") | Repetition (2'59") (RCA BOW 3) [29위] (1983년 6월 BOW 516으로 재발매)

1979년 7월 (네덜란드): Yassassin (3'03") | Fantastic Voyage (2'55") (RCA PB 9417)

1979년 11월 (The Rebels, 일본): David Bowie's Revolutionary Song (3'38") | Charmaine (The Pasadena Roof Orchestra) (Overseas Records MA-185-V)

1979년 12월: John, I'm Only Dancing (Again) (3'26") | John, I'm Only Dancing (2'43") (RCA BOW 4) [12위]

1979년 12월 (12인치): John, I'm Only Dancing (Again) (6'57") | John, I'm Only Dancing (2'43") (RCA BOW 124) [12위]

1980년 2월: Alabama Song (3'51") | Space Oddity (4'57") (RCA BOW 5) [23위]

1980년 8월: Ashes To Ashes (3'34") | Move On (3'16") (RCA BOW 6) [1위]

1980년 8월 (미국 12인치): Space Oddity (4'44") | Ashes To Ashes (Edited Version) (3'35") (또는 The Continuing Story Of Major Tom) | Ashes To Ashes (4'24") (RCA DJL1-3795)

1980년 10월: Fashion (3'23") | Scream Like A Baby (3'35") (RCA BOW 7) [5위]

1980년 10월 (12인치): Fashion (4'41") | Scream Like A Baby (3'35") (RCA BOW T7) [5위]

1981년 1월: Scary Monsters (And Super Creeps) (3'27") | Because You're Young (4'51") (RCA BOW 8) [20위]

1981년 3월: Up The Hill Backwards (3'13") | Crystal Japan (3'08") (RCA BOW 9) [32위]

1981년 11월 (Queen and David Bowie): Under Pressure (4'09") | Soul Brother (Queen only) (EMI 5250) [1위]

1981년 11월: Wild Is The Wind (5'58") | Golden Years (4'03") (RCA BOW 10) [24위]

1981년 11월 (12인치): Wild Is The Wind (5'58") | Golden Years (4'03") (RCA BOW T10) [24위]

1982년 2월 (7인치·12인치): Baal's Hymn (4'00") | Remembering Marie A. (2'04") | Ballad Of The Adventurers (1'59") | The Drowned Girl (2'24") | The Dirty Song (0'37") (RCA BOW 11/RCA PG 45092) 《David Bowie In Bertolt Brecht's Baal》 EP) [29위]

1982년 4월: Cat People (Putting Out Fire) (4'08") | Paul's Theme (Jogging Chase) (MCA 770) [26위]

1982년 4월 (12인치): Cat People (Putting Out Fire) (6'41") | Paul's Theme (Jogging Chase) (MCA MCAT 770) [26위]

1982년 4월 (호주 12인치): Cat People (Putting Out Fire) (6'41") | A (Remix)

(9'20") (MCA DS12087)

1982년 4월 (미국 프로모): Cat People (Putting Out Fire) (Edit) (3'18") | A (Back-street 545-17-67)

1982년 10월 (David Bowie and Bing Crosby): Peace On Earth/Little Drummer Boy (2'38") | Fantastic Voyage (2'55") (RCA BOW 12) [3위]

1982년 10월 (David Bowie and Bing Crosby, 12인치): Peace On Earth/Little Drummer Boy (4'23") | Fantastic Voyage (2'55") (RCA BOW T12) [3위]

1983년 3월: Let's Dance (4'07") | Cat People (Putting Out Fire) (5'09") (EMI America EA 152) [1위]

1983년 3월 (12인치): Let's Dance (7'38") | Cat People (Putting Out Fire) (5'09") (EMI America 12EA 152) [1위]

1983년 3월 (브라질): Let's Dance (4'00") | Cat People (Putting Out Fire) (5'09") (EMI 31C 006 86660)

1983년 5월: China Girl (4'14") | Shake It (3'49") (EMI America EA 157) [2위]

1983년 5월 (12인치): China Girl (5'32") | Shake It (Remix) (5'07") (EMI America 12EA 157) [2위]

1983년 9월: Modern Love (3'56") | A (Live Version) (3'43") (EMI America EA158) [2위]

1983년 9월 (12인치): Modern Love (4'46") | A (Live Version) (3'43") (EMI America 12EA 158) [2위]

1983년 10월: White Light/White Heat (4'06") | Cracked Actor (2'51") (RCA 372) [46위]

1984년 9월: Blue Jean (3'10") | Dancing With The Big Boys (3'34") (EMI America EA 181) [6위]

1984년 9월 (12인치): Blue Jean (Extended Dance Mix) (5'16") | Dancing With The Big Boys (Extended Dance Mix) (7'28") | B (Extended Dub Mix) (7'15") (EMI America 12EA 181 [6위]

1984년 11월: Tonight (3'43") | Tumble And Twirl (4'56") (EMI America EA 187) [53위]

1984년 11월 (12인치): Tonight (Vocal Dance Mix) (4'29") | Tumble And Twirl (Extended Dance Mix) (5'03") | A (Dub Mix) (4'18") (EMI America 12EA 187) [53위]

1985년 2월 (David Bowie/Pat Metheny Group, 7인치·12인치): This Is Not America (3'51") | A (Instrumental) (3'51") (EMI America EA 190/EMI 12EA 190) [14위]

1985년 (David Bowie/Pat Metheny Group, 미국 12인치): This Is Not America (Extended Edit) (7'08") | [three tracks by other artists] (Disconet MWDN709)

1985년 5월: Loving The Alien (Remixed Version) (4'43") | Don't Look Down (Remixed Version) (4'04") (EMI America EA 195) [19위]

1985년 5월 (12인치): Loving The Alien (Extended Dance Mix) (7'27") | Don't Look Down (Extended Dance Mix) (4'50") | A (Extended Dub Mix) (7'14") (EMI America

12EAG 195) [19위]

1985년 5월 (Arnold Corns, 덴마크 12인치): Man In The Middle (4'08") | Looking For A Friend (3'16") | Hang On To Yourself (2'51") (Krazy Kat Past 2)

1985년 8월 (David Bowie and Mick Jagger): Dancing In The Street (3'14") | A (Dub Version) (4'41") (EMI America EA 204) [1위]

1985년 8월 (David Bowie and Mick Jagger, 12인치): Dancing In The Street (Steve Thompson Mix) (4'40") | A (Dub Version) (4'41") | A (Edit) (3'14") (EMI America 12EA 204) [1위]

1986년 3월: Absolute Beginners (5'36") | A (Dub Mix) (5'42") (Virgin VS 838) [2위]

1986년 3월 (12인치): Absolute Beginners (Full Length Version) (8'00") | A (Dub Mix) (5'42") (Virgin VS 12838) [2위]

1986년 6월: Underground (4'25") | A (Instrumental) (5'54") (EMI America EA 216) [21위]

1986년 6월 (12인치): Underground (Ext-ended Dance Mix) (7'51") | A (Dub) (5'59") | A (Instrumental) (5'40") (EMI America 12EA 216) [21위]

1986년 11월: When The Wind Blows (3'32") | A (Instrumental) (3'52") (Virgin VS 906) [44위]

1986년 11월 (12인치): When The Wind Blows (Extended Mix) (5'46") | A (Instru-mental) (3'52") (Virgin VS 90612) [44위]

918

1987년 1월 (미국 12인치): Magic Dance (A Dance Mix) (7'11") | A (Dub) (5'28") | Within You (3'29") (EMI America 19217)

1987년 1월 (호주 프로모): Magic Dance (Edit) (4'08") | A (EMI RPS 20)

1987년 3월: Day-In Day-Out (4'14") | Julie (3'40") (EMI America EA 230) [17위]

1987년 3월 (12인치): Day-In Day-Out (Extended Dance Mix) (7'15") | A (Extended Dub Mix) (7'17") | Julie (3'40") (EMI America 12EA 230) [17위]

1987년 3월 (12인치): Day-In Day-Out (Remix) (6'30") | A (Extended Dub Mix) (7'17") | Julie (3'40") (EMI America 12EAX 230) [17위]

1987년 3월 (미국 프로모 12인치): Day-In Day-Out (7인치 Dance Edit) (3'35") | A (Extended Dance Mix) (7'15") | A (Edited Dance Mix) (4'30") (EMI America SPRO9996/7)

1987년 6월: Time Will Crawl (4'18") | Girls (4'13") (EMI America EA 237) [33위]

1987년 6월 (12인치): Time Will Crawl (Extended Dance Mix) (6'11") | A (4'18") | Girls (Extended Edit) (5'35") (EMI America 12EA 237) [33위]

1987년 6월 (12인치): Time Will Crawl (Dance Crew Mix) (5'43") | A (Dub) (5'23") | Girls (Japanese Version) (4'06") (EMI America 12EAX 237) [33위]

1987년 8월: Never Let Me Down (4'04") | '87 And Cry (3'53") (EMI America EA 239)

[34위]

1987년 8월 (12인치): Never Let Me Down (Extended Dance Remix) (7'03") | A (Dub) (3'57") | A (A Cappella) (2'03") (EMI America 12EA 239) [34위]

1987년 8월 (일본 CD): Never Let Me Down (Extended Dance Remix) (7'03") | A (7인치 Remix Edit) (3'58") | A (Dub) (3'57") | A (A Cappella) (2'03") | A (Instrumental) (4'02") | '87 And Cry (Single Version) (3'53") (EMI CP20 5520)

1987년 (미국 프로모 CD): Bang Bang (Live) | A (LP Version) (4'02") | Modern Love (4'46") | Loving The Alien (7'10") (EMI America DPRO 31593)

1988년 11월 (CD): Absolute Beginners (Full Length Version) (8'00") | A (Dub Mix) (5'42") (Virgin CDT20) [2위]

1988년 11월 ((Queen and David Bowie, CD): Under Pressure (4'09") | Soul Brother (Queen only) | Body Language (Queen only) (Parlophone QUE CD9)

1989년 6월 (Tin Machine): Under The God (4'06") | Sacrifice Yourself (2'08") (EMI USA MT 68) [51위]

1989년 6월 (Tin Machine, 10인치·12인치·CD): 위와 동일하며 'The Interview' 추가 (EMI USA 10MT 68/12MT 68/CDMT 68) [51위]

1989년 (Tin Machine, 미국 프로모 CD): Heaven's In Here (Edited Version) (4'21") | A (Album Version) (6'01") (EMI USA DPRO 4375)

1989년 9월 (Tin Machine): Tin Machine (3'34") | Maggie's Farm (Live) (4'29") (EMI USA MT 73) [48위]

1989년 9월 (Tin Machine, 12인치): 위와 동일하며 'I Can't Read (Live)' (6'13") 추가 (EMI USA 12MTP 73) [48위]

1989년 9월 (Tin Machine, CD): 위와 동일하며 'Bus Stop (Live Country Version)' (1'52") 추가 (EMI USA CDMT 73) [48위]

1989년 10월 (Tin Machine): Prisoner Of Love (Edit) (4'09") | Baby Can Dance (Live) (6'16") (EMI MT 76)

1989년 10월 (Tin Machine, 12인치·CD): 위와 동일하며 'Crack City (Live)' (5'13") 추가 | A (Edit) (4'15") (EMI 12MT 76 & CDMT 76)

1990년 3월 (7인치): Fame 90 (Gass Mix) (3'36") | A (Queen Latifah's Rap Version) (3'10") (EMI FAME 90) [28위]

1990년 3월 (픽처 7인치): Fame 90 (Gass Mix) (3'36") | A (Bonus Beats Mix) (4'45") (EMI PD FAME 90) [28위]

1990년 3월 (12인치·CD): Fame 90 (House Mix) (5'58") | A (Hip Hop Mix) (5'58") | A (Gass Mix) (3'36") | A (Queen Latifah's Rap Version) (4'08") (EMI 12 FAME 90 & CDFAME 90) [28위]

1990년 3월 (미국): 위와 동일하며 Fame 90 (Absolutely Nothing Premeditated/ Epic Mix) (14'26") 추가 (Ryko RCD5 1018)

1990년 3월 (미국 프로모 12인치): Fame 90 (House Mix) (5'58") | A (Hip Hop Mix) (5'58") | A (Queen Latifah's Rap Version)

(4'08") | A (Bonus Beats Instrumental) (4'45") | A (Acapulco Rap) (1'00") (EMI SPRO 04547)

1990년 5월 (Adrian Belew featuring David Bowie, 7인치): Pretty Pink Rose (4'09") | Heartbeat (Adrian Belew only) (Atlantic A7904)

1990년 5월 (Adrian Belew featuring David Bowie, CD): 위와 동일하며 Oh Daddy (Adrian Belew only) 추가 (Atlantic A7904CD)

1990년 5월 (Adrian Belew featuring David Bowie, 12인치): Pretty Pink Rose (4'43") | Heartbeat (Adrian Belew only) | Oh Daddy (Adrian Belew only) (Atlantic A7904T)

1990년 5월 (Adrian Belew featuring David Bowie, CD 프로모): Pretty Pink Rose (Edit) (4'16") | A (LP Version) (4'43") (Atlantic PRCD 3294-2)

1991년 8월 (Tin Machine, 7인치): You Belong In Rock N'Roll (3'33") | Amlapura (Indonesian Version) (3'49") (London LON 305) [33위]

1991년 8월 (Tin Machine): 위와 동일하며 Stateside (5'38") 추가 | Hammerhead (3'15") (London LONCD 305) [33위]

1991년 8월 (Tin Machine, 12인치·CD): You Belong In Rock N'Roll (Extended Mix) (6'32") | You Belong In Rock N'Roll (LP Version) (4'07") | Amlapura (Indonesian Version) (3'49") | Shakin' All Over (2'49") (London LONX 305 & LOCDT 305) [33위]

1991년 (독일): One Shot (Edit) (4'02")

| Hammerhead (3'15") (London INT 8695742)

1991년 10월 (Tin Machine, 7인치): Baby Universal (7인치) (3'07") | You Belong In Rock N'Roll (Extended Version) (6'32") (London LON 310) [48위]

1991년 10월 (Tin Machine): Baby Universal (7인치) (3'07") | Stateside (BBC Version) (6'35") | If There Is Something (BBC Version) (3'25") | Heaven's In Here (BBC Version) (6'41") (London LOCDT 310) [48위]

1991년 10월 (Tin Machine, 12인치): Baby Universal (Extended) (5'49") | A Big Hurt (BBC Version) (3'33") | A (BBC Version) (3'12") (London LONX 310) [48위]

1991년 12월 (David Bowie vs 808 State, 미국): Sound And Vision (808 Giftmix) (3'58") | A (808 'Lectric Blue Remix Instrumental) (4'07") | A (David Richards Remix '91) (4'43") | A (Original Version) (3'00") (Tommy Boy TBCD 510)

1992년 8월 (7인치): Real Cool World (Album Edit) (4'15") | A (Instrumental) (4'29") (Warner Bros. W0127) [53위]

1992년 8월 (12인치): Real Cool World (12 인치 Club Mix) (5'28") | A (Cool Dub Thing #2) (6'54") | A (Cool Dub Thing #1) (7'28") | A (Cool Dub Overture) (9'10") (Warner Bros. W0127 T) [53위]

1992년 8월: 위와 동일하며 Real Cool World (Album Edit) (4'15") 추가 | A (Radio Remix) (4'23") (Warner Bros. W0127 CD) [53위]

1993년 3월 (7인치): Jump They Say (7인치 Version) (3'53") | Pallas Athena (Don't Stop Praying Mix) (5'36") (Arista 74321 139424) [9위]

1993년 3월 (12인치): Jump They Say (Hard Hands Mix) (5'40") | A (Full Album Version) (4'22") | A (Leftfield 12인치 Vocal) (7'42") | A (Dub Oddity Mix) (4'44") (Arista 74321 139421) [9위]

1993년 3월: Jump They Say (7인치 Version) (3'53") | A (Hard Hands Mix) (5'40") | A (JAE-E Remix) (5'32") | Pallas Athena (Don't Stop Praying Mix) (5'36") (Arista 74321 139422) [9위]

1993년 3월: Jump They Say (Brothers In Rhythm Mix) (8'28") | A (Brothers In Rhythm Instrumental) (6'25") | A (Leftfield 12인치 Vocal) (7'42") | A (Full Album Version) (4'22") (Arista 74321 139432) [9위]

1993년 3월 (독일): Jump They Say (Radio Edit) (3'53") | A (JAE-E Edit) (3'58") | A (Club Hart Remix) (5'05") | A (Leftfield Remix) (7'41") | Pallas Athena (Album Version) (4'40") | B (Don't Stop Praying Mix) (5'36") (Arista 74321 136962)

1993년 3월 (프로모 12인치): Jump They Say (Leftfield 12인치 Vocal) (7'42") | A (Hard Hands Vocal Mix) (5'40") | A (Leftfield Instrumental) | A (Dub Oddity Mix) (4'44") (Arista LEFT-1)

1993년 3월 (미국 프로모): Jump They Say (Brothers In Rhythm Edit) (3'54") | A (Brothers In Rhythm Mix) (8'24") | A (Brothers In Rhythm Instrumental) (6'20") | A (Leftfield Remix) (7'41") | A (Album

Version Edit) (3'58") (Savage/Arista SADJ500422)

1993년 3월 (미국 프로모): Jump They Say (Rock Mix) (4'22") | A (Single Edit) (3'53") (Savage/Arista SADJ500442)

1993년 (프로모 12인치): Pallas Athena (Meat Beat Manifesto Mix 1) (7'13") | A (Meat Beat Manifesto Mix 2) (4'25") | A (Don't Stop Praying Mix) (5'36") (BMG MEAT 1)

1993년 (프로모 12인치): Nite Flights (9'55") | 100% Total Success (Mood-swings) (Arista/Back To Basics HOME 1)

1993년 6월 (David Bowie featuring Al B Sure!, 7인치): Black Tie White Noise (Radio Edit) (4'10") | You've Been Around (Dangers Remix) (4'24") (Arista 74321 148682) [36위]

1993년 6월 (David Bowie featuring Al B Sure!, 12인치): Black Tie White Noise (Extended Remix) (8'12") | A (Trance Mix) (7'15") | A (Album Version) (4'52") | A (Club Mix) (7'33") | A (Extended Urban Remix) (5'32") (Arista 74321 14868 1) [36위]

1993년 6월 (David Bowie featuring Al B Sure!): Black Tie White Noise (Radio Edit) (4'10") | A (Extended Remix) (8'12") | A (Urban Mix) (4'03") | You've Been Around (Dangers Remix) (4'24") (Arista 74321 14868 2) [36위]

1993년 6월 (David Bowie featuring Al B Sure!, 미국): Black Tie White Noise (Waddell Mix) (4'12") | A (3rd Floor Mix) (3'43") | A (Al B Sure! Mix) (4'03") | A

(Album Version) (4'52") | A (Club Mix) (7'33") | A (Digi Funky's Lush Mix) (5'44") | A (Supa Pump Mix) (6'36") (Savage/Arista 74785 50045 2)

1993년 6월 (David Bowie featuring Al B Sure!, 미국 프로모): Black Tie White Noise (CHR Mix 1) (3'43") | A (CHR Mix 2) (4'12") | A (Churban Mix) (3'45") | A (Urban Mix) (4'03") | A (Album Edit) (4'10") (Savage/Arista SADJ 50046 2)

1993년 6월 (David Bowie featuring Al B Sure!, 미국 프로모): Black Tie White Noise (Extended Remix) (8'12") | A (Club Mix) (7'33") | A (Trance Mix) (7'15") | A (Digi Funky's Lush Mix) (5'44") | A (Supa Pump Mix) (6'36") | A (Funky Crossover Mix) (3'45") | A (Extended Urban Remix) (5'32") (Savage/Arista SADJ500451)

1993년 6월 (David Bowie featuring Al B Sure!, 12인치): Black Tie White Noise (Extended Remix) (8'12") | A (Trance Mix) (7'15") | You've Been Around (Dangers Trance Mix) (7'03") | A (Club Mix) (7'33") | A (Here Comes Da Jazz) (5'30") | A (Dub) (4'25") (Savage/Arista/BMG BLACK 1)

1993년 10월 (7인치): Miracle Goodnight (4'14") | Looking For Lester (5'36") (Arista 74321 162267) [40위]

1993년 10월 (12인치): Miracle Goodnight (Blunted 2) (8'12") | A (Make Believe Mix) (4'14") | A (12인치 2 Chord Philly Mix) (6'22") | A (Dance Dub) (7'50") (Arista 74321 162261) [40위]

1993년 10월: Miracle Goodnight (Album version) (4'14") | A (12인치 2 Chord Philly

Mix) (6'22") | A (Masereti Blunted Dub) (7'40") | Looking For Lester (Album Version) (5'36") (Arista 74321 162262) [40위]

1993년 11월 (7인치): Buddha Of Suburbia (4'24") | Dead Against It (5'48") (Arista 74321 177057) [35위]

1993년 11월: Buddha Of Suburbia (4'24") | South Horizon (5'26") | Dead Against It (5'48") | A (Rock Mix) (4'21") (Arista 74321 177052) [35위]

1993년 11월 (네덜란드 카세트 프로모): Buddha Of Suburbia (4'24') | Strangers When We Meet (5'10") (alternative mix) | Sex And The Church (6'25") (Ariola, unnumbered cassette)

1994년 4월 (프랑스): Ziggy Stardust (3'24") | Waiting For The Man (6'01") | The Jean Genie (4'02") (Golden Years GYCDS 002)

1995년 (인하우스 카세트): Mind Change (2'15") | I Am With Name (4'06") | A Small Plot Of Land (3'19") | Get Real (2'51") (B면) (Virgin)

1995년 9월 (12인치): The Hearts Filthy Lesson (Alt. Mix) (5'19") | A (Bowie Mix) (4'56") | A (Rubber Mix) (7'41") | A (Simple Text Mix) (6'38") | A (Filthy Mix) (5'51") (RCA 74321 307031) [35위]

1995년 9월: The Hearts Filthy Lesson (Radio Edit) (3'32") | I Am With Name (Album Version) (4'06") | A (Bowie Mix) (4'56") | A (Alt. Mix) (5'19") (RCA 74321 307032) [35위]

1995년 9월 (미국): The Hearts Filthy Lesson (LP Version) (4'56") | A (Simenon Mix) (5'00") | A (Alt. Mix) (5'20") | Nothing To Be Desired (2'15") (Virgin 72438 385182)

1995년 11월 (7인치): Strangers When We Meet (Edit) (4'19") | The Man Who Sold The World (Live Version) (3'35") (RCA 74321 329407) [39위]

1995년 11월: as above plus 'A (LP Version)' (5'06") | Get Real (2'51") (RCA 74321 329402) [39위]

1995년 11월 (미국 프로모): Strangers When We Meet (Edit) (4'19") | A (Buddha Of Suburbia Edit) (4'10") | A (Album Version) (5'06") (Virgin DPRO 11062)

1996년 2월 (7인치): Hallo Spaceboy (Remix) (4'23") | The Hearts Filthy Lesson (3'32") (BMG/RCA 74321 353847) [12위]

1996년 2월: Hallo Spaceboy (Remix) (4'23") | Under Pressure (Live Version) (4'06") | Moonage Daydream (Live Version) (5'26") | The Hearts Filthy Lesson (Album Version) (4'56") (RCA 74321 353842) [12위]

1996년 2월 (미국 프로모 12인치): Hallo Spaceboy (12인치 Remix) (6'42") | A (7 인치 Remix)' (4'25") | A (Lost In Space Mix) (6'32") | A (Double Click Mix) (7'46") (Virgin SPRO 11513)

1996년 11월 (CD·12인치): Telling Lies (Feelgood Mix) (5'07") | A (Paradox Mix) (5'10") | A (Adam F Mix) (3'58") (RCA 74321 397412 & 397411)

1997년 1월 (12인치): Little Wonder (Junior's Club Mix) (8'10") | A (Danny Saber Dance Mix) (5'30") | Telling Lies (Adam F Mix) (3'58") (RCA 74321 452071) [14위]

1997년 1월: Little Wonder (Edit) (3'40") | A (Ambient Junior Mix) (9'55") | A (Club Dub Junior Mix) (8'10") | A (4/4 Junior Mix) (8'10") | A (Junior's Club Instrumental) (8'10") (RCA 74321 452072) [14위]

1997년 1월: Little Wonder (Edit) (3'40") | Telling Lies (Adam F Mix) (3'58") | Jump They Say (Leftfield 12인치 Vocal) (7'40") | A (Danny Saber Remix) (3'06") (RCA 74321 452082) [14위]

1997년 1월 (미국 프로모): Little Wonder (Single Edit) (3'40") | A (Video Edit) (4'10") | Little Wonder Research Hooks 1 & 2 (Virgin DPRO 11595)

1997년 (인하우스 카세트): Little Wonder (Final) (3'06") | A (Vocal Up) (3'06") | A (No Vocal) (3'06") | A (Unplugged) (2'58") | A (Dance Mix Final) (5'30") | A (Dance Mix Vocal Up) (5'30") | A (No Vox) (5'29") (Little Wonder Danny Saber Remixes) (Virgin)

1997년 2월 (프랑스 샘플러): The Hearts Filthy Lesson (Live) (5'26") | Hallo Spaceboy (Live) (5'34") | Pallas Athena (Don't Stop Praying Mix) (5'36") (Arista 74321 458262)

1997년 4월: Dead Man Walking (Edit) (4'01") | I'm Deranged (Jungle Mix) (7'00") | The Hearts Filthy Lesson (Good Karma Mix) (5'00") (RCA 74321 475842) [32위]

1997년 4월: Dead Man Walking (Album

Version) (6'50") | A (Moby Mix) (7'31") | A (House Mix) (6'00") | A (This One's Not Dead Yet Remix) (6'28") (RCA 74321 475852) [32위]

1997년 4월 (12인치): Dead Man Walking (House Mix) (6'00") | A (Vigor Mortis Remix) (6'29") | Telling Lies (Paradox Mix) (5'10") (RCA 74321 475841) [32위]

1997년 8월 (7인치): Seven Years In Tibet (Edit) (4'01") | A (Mandarin Version) (3'58") (RCA 74321 512547) [61위]

1997년 8월: 위와 동일하며 Pallas Athena (Live) (8'18") 추가 (RCA 74321 512542) [61위]

1997년 8월 (Tao Jones Index, 12인치): Pallas Athena (Live) (8'18") | V-2 Schneider (Live) (6'55") (RCA 74321 512541)

1997년 (미국 프로모): Looking For Satellites (Edit) (3'51") | Seven Years In Tibet (Edit) (4'01") | I'm Afraid Of Americans (Edit) (4'30") (Virgin DPRO 1257)

1997년 10월 (미국): I'm Afraid Of Americans (V1) (5'31") | A (V2) (5'51") | A (V3) (6'18") | A (V4) (5'25") | A (V5) (5'38") | A (V6) (11'18") (Virgin 73438 3861828)

1997년 10월 (미국 프로모): I'm Afraid Of Americans (V1 Edit) (4'30") | A (Original Edit) (4'12") | A (V3) (6'18") | A (V1 Clean Edit) (4'30") (Virgin DPRO 12749)

1997년 11월 (Various Artists): Perfect Day '97 (3'46") | A (Female Version) | A (Male Version) (3'48") (Chrysalis CDNEED 01)

922

1998년 (인하우스 CD-R): Little Wonder (Junior Vasquez's Ambient Intro Mix) (9'55") | A (Junior Vasquez's Club Mix) (8'10") | A (Junior Vasquez's Club Dub) (8'10") | A (Junior Vasquez's 7인치 Mix) (4'05") | A (Junior Vasquez's Club TV Mix) (8'19") | A (Junior Vasquez's Club Instrumental) (8'10") | A (Junior Vasquez's 4/4 Mix) (8'10") | A (Danny Saber's Club Mix) (5'30") | A (Danny Saber's Space Mix) (3'06") (Virgin)

1998년 2월: I Can't Read (Short Version) (4'40") | A (Long Version) (5'30") | This Is Not America (3'51") (Velvel ZYX 87578) [73위]

1998년 2월 (네덜란드): 'Commercial Ingesproken Door David Bowie' (〈No Control〉의 인스트루멘털 버전 위에 녹음된 보위의 War Child 호소문 편집본 3개) (War Child K 972321A)

1998년 (인하우스 프로모): Funhouse (#2 Clownboy Mix) (3'12") | A (#3 Clownboy Mutant Mix) (3'14") | A (#5 Clownboy Voc. Up) (3'12") | A (#7 Clownboy Instrumental) (3'12") | (Funhouse Danny Saber Remixes) (Virgin)

1998년 (인하우스 프로모): Fun (Fade 2) (4'30") | Tryin' To Get To Heaven (5'00") (Virgin)

1998년 (카세트 프로모): Fun (Live Version) (8'04") (Virgin)

1999년 4월 (인하우스 CD-R): Seven Days (4'05") | Survive (3'59") | Something In The Air (5'49") | Dreamers (4'58") | Thursday's Child (5'30") ('Not Finished Mixes') (Virgin)

1999년 8월 (Placebo featuring David Bowie): Without You I'm Nothing (Single Mix) (4'16") | A (Unkle Remix) (5'09") | A (The Flexirol Mix) (9'26") | A (Brothers In Rhythm Club Mix) (10'52") (Hut FLOORCD10)

1999년 9월: Thursday's Child (Radio Edit) (4'25") | We All Go Through (4'09") | No One Calls (3'51") (Virgin VSCDT 1753) [16위]

1999년 9월: Thursday's Child (Rock Mix) (4'27") | We Shall Go To Town (3'56") | 1917 (3'27") | Thursday's Child (Video) (CD-ROM) (Virgin VSCDX 1753) [16위]

1999년 9월 (호주): The Pretty Things Are Going To Hell (Edit) (3'59") | A (4'40") | We Shall Go To Town (3'56") | 1917 (3'27") (Virgin 72438 9629323)

1999년 12월 (Queen+David Bowie): Under Pressure (Rah Mix Album Version) (4'11") | Bohemian Rhapsody (Queen only) | Thank God It's Christmas (Queen only) (Parlophone CDQUEEN 28) [14위]

1999년 12월 (Queen+David Bowie): Under Pressure (Rah Mix Radio Edit) (3'46") | A (Mike Spencer Mix) (3'53") | A (Knebworth Mix) (Queen only) (Parlophone CDQUEENS 28) [14위]

1999년 12월 (Queen+David Bowie, 프로모 12인치): Under Pressure (Rah Mix Radio Edit) (3'46") | A (Club 2000 Mix)' (Parlophone QUEENS WL28)

1999년 12월 (David Bowie and Bing Crosby, 미국): Peace On Earth/Little Drummer Boy (4'23") | A (Video) (CD-ROM) (Oglio OGL 85001-2)

2000년 1월: Survive (Marius de Vries Mix) (4'18") | A (Album Version) (4'11") | The Pretty Things Are Going To Hell (「Stigmata」Film Version) (4'46") (Virgin VSCDT 1767) [28위]

2000년 1월: Survive (Live) (4'10") | Thursday's Child (Live) (5'37") | Seven (Live) (4'07") | Survive (Live in Paris) (CD-ROM) (Virgin VSCDX 1767) [28위]

2000년 4월 (인하우스 CD-R): Seven (Marius de Vries Master Mix w/Fade) (4'15") | A (Marius de Vries Master Mix Full Length)' (4'52")

2000년 5월 (인하우스 CD-R): Seven (Marius de Vries Updated Master) (4'36")

2000년 7월: Seven (Marius de Vries Mix) (4'12") | A (remix by Beck) (3'44") | A (Demo) (4'05") (Virgin VSCDT 1776) [32위]

2000년 7월: Seven (Album Version) (4'04") | I'm Afraid Of Americans (Nine Inch Nails V1 Mix) (5'31") | B (Video) (CD-ROM) (Virgin VSCDX 1776) [32위]

2000년 7월: Seven (Live) (4'00") | Something In The Air (Live) (4'50") | The Pretty Things Are Going To Hell (Live) (4'10") (Virgin VSCDXX 1776) [32위]

2002년 4월 (The Scumfrog vs Bowie): Loving The Alien (Radio Edit) (3'20") | A (8'23") | 8 Days, 7 Hours (The Scumfrog only) | A (Video) (CD-ROM) (Positiva

CDTIV-172) [41위]

2002년 4월 (The Scumfrog vs Bowie, 12인치): Loving The Alien (8'23") | 8 Days, 7 Hours (The Scumfrog only) (Positiva 12TIV-172) [41위]

2002년 6월 (프로모): Slow Burn (Edit) (3'55") | Everyone Says 'Hi' (3'59") | I Took A Trip On A Gemini Spaceship (4'05") | Sunday (Moby Remix) (3'09") (ISO/Columbia SAMPCS 115901)

2002년 6월 (호주): Slow Burn (4'43") | Wood Jackson (4'48") | Shadow Man (4'46") | When The Boys Come Marching Home (4'46") | You've Got A Habit Of Leaving (4'51") (ISO/Columbia 6727442)

2002년 9월: Everyone Says 'Hi' (Radio Edit) (3'31") | Safe (4'44") | Wood Jackson (4'48") (Columbia 673134 2) [20위]

2002년 9월: Everyone Says 'Hi' (Radio Edit) (3'31") | When The Boys Come Marching Home (4'46") | Shadow Man (4'46") (Columbia 673134 3) [20위]

2002년 9월: Everyone Says 'Hi' (Radio Edit) (3'31") | Baby Loves That Way (4'45") | You've Got A Habit Of Leaving (4'51") (Columbia 673134 5) [20위]

2002년 9월 (캐나다): I've Been Waiting For You (3'00") | Sunday (Tony Visconti Mix) (4'56") | Shadow Man (4'46") (Columbia 38K 003369)

2002년 11월 (Solaris vs Bowie, 12인치): Shout (Original Mix) | A (Phazon Dub)' (Nebula NEBT 038)

2003년 1월 (미국 프로모 12인치): Everyone Says 'Hi' (METRO Remix) (7'21") | A (METRO Remix-Radio Edit) (3'43") | I Took A Trip On A Gemini Spaceship (Deepsky's Space Cowboy Remix) (7'52") (ISO/Columbia CAS 59068)

2003년 6월 (David Guetta vs Bowie): Just For One Day (Heroes) (Radio Edit) (3'00") | A (Extended Version) (6'39") | Distortion (Main Vocal Mix) (7'02") (David Guetta only) (Virgin 72435 479822 8) [73위]

2003년 6월 (David Guetta vs Bowie, 12인치): Just For One Day (Heroes) (Extended Version) (6'39") | A (Extended Dub) (6'10") | Distortion (Main Vocal Mix) (7'02") (David Guetta only) (Virgin 072435 472826 DISNT 263) [73위]

2003년 8월 (싱가포르·홍콩 프로모): Let's Dance (Club Bolly Extended Mix) (7'55") | A (Club Bolly Radio Mix 1) (5'15") | China Girl (Club Mix) (7'17") | B (Club Mix Radio Edit 3 with 〈Let's Dance〉) (3'56") | B (Cinemix) | A (Club Bolly Radio Mix 2) (4'45") | A (Club Bolly Nocturnal Mix) (5'45") | B (Club Mix Radio Edit 1 with 〈Major Tom〉) | B (Club Mix Radio Edit 2 with 〈Major Tom/Let's Dance〉) | B (Club Mix Radio Edit 4 with 〈Major Tom/Let's Dance〉) | A (Red Shoes Mix Heavy Alt. Club Mix) | A (Bollyclub Mix) (4'49") | A (Bollymovie Mix)' (EMI, no catalogue)

2003년 8월 (싱가포르·홍콩 프로모): China Girl (Riff & Vox-Radio) (3'52") | A (Riff & Vox-Club) (7'06") | Let's Dance (Club Bolly Extended Mix) (7'55") | B (Club Bolly Radio Mix 1 (5'15") | A (Club Mix) (7'17") | A (Club Mix Radio Edit) (3'56")

(EMI, no catalogue)

2003년 9월 (DVD Single): New Killer Star (Video Version) (3'42") | Reality (EPK) (4'35") | Love Missile F1-11 (4'14") (ISO/Columbia 674275 9)

2003년 9월 (이탈리아): New Killer Star (4'40") | Love Missile F1-11 (4'14") (ISO/Columbia 674275 1)

2003년 9월 (캐나다): New Killer Star (3'42") | Love Missile F1-11 (4'14") (ISO/Columbia 38K 3445)

2003년 11월 (프로모): Never Get Old (3'40") | Waterloo Sunset (3'28") (ISO/Columbia SAMPCS 13495 1)

2003년 11월 (미국 프로모): Let's Dance (Club Bolly Extended Mix) (7'55") | A (Bollyclub Mix) (4'49") (Virgin 70876-18286-2-7)

2003년 12월 (12인치 프로모): Magic Dance (Danny S Magic Party Mix) (7'39") | A (Danny S Magic Dust Dub) (EMI 08 53490 20 1A/B1 DBD001)

2004년 3월 (일본): Never Get Old (3'40") | Love Missile F1-11 (4'14") (Sony SICP-456)

2004년 6월 (독일): Rebel Never Gets Old (Radio Mix) (3'25") | A (7th Heaven Edit) (4'17") | A (7th Heaven Mix) (7'22") | Days (Album Version) (3'19") (ISO/Columbia 674971 2)

2004년 6월 (12인치): Rebel Never Gets Old (Radio Mix) (3'25") | A (7th Heaven

Edit) (4'17") | A (7th Heaven Mix) (7'22") | Days (Album Version) (3'19") (ISO/Columbia 675040 6)

2004년 11월 (Band Aid): Band Aid 20: Do They Know It's Christmas? (5'07") | Band Aid: Do They Know It's Christmas? (3'47") | Band Aid: Do They Know It's Christmas? (Performed At Live Aid, 1985) (4'29") (Mercury 9869413) [1위]

2005년 11월: Life On Mars? (4'54") | Five Years (3'46") | Wake Up (5'43") (Arcade Fire & David Bowie 《Live At Fashion Rocks》 EP) (iTunes/Rough Trade) [5위]

2006년 2월: Breaking Glass (3'05") | China Girl (5'37") | Space Oddity (5'14") | Young Americans (5'37") (《Serious Moonlight Live》 EP) (iTunes/EMI)

2006년 12월 (David Gilmour, David Bowie, Richard Wright): Arnold Layne (David Gilmour Featuring David Bowie) (3'30") | Arnold Layne (David Gilmour Featuring Richard Wright) | Dark Globe (David Gilmour) (EMI CDEM 717.0946 384878 2 1) [19위]

2007년 1월 (The Manish Boys/Davy Jones And The Lower Third): I Pity The Fool (2'09") | Take My Tip (2'15") | You've Got A Habit Of Leaving (2'31") | Baby Loves That Way (3'02") (《Bowie 1965!》 EP) (iTunes/EMI) (2013년 4월 7인치 Parlophone GEP 8968로 재발매)

2007년 1월: Baal's Hymn (4'03") | Remembering Marie A. (2'08") | Ballad Of The Adventurers (2'01") | The Drowned Girl (2'26") | The Dirty Song (0'37") (In Bertolt Brecht's 《Baal》 EP) (iTunes/EMI)

2007년 5월: Blue Jean (1999 Remaster) (3'11") | Dancing With The Big Boys (1999 Remaster) (3'34") | A (Extended Dance Mix) (5'18") | B (Extended Vocal Mix) (7'29") | B (Extended Dub Mix) (7'15") (《Blue Jean》 EP) (iTunes/EMI)

2007년 5월: Tonight (1999 Remaster) (3'45") | Tumble And Twirl (1999 Remaster) (4'58") | A (Vocal Dance Mix) (4'28") | B (Extended Dance Mix) (5'03") | A (Dub Mix) (4'18") (《Tonight》 EP) (iTunes/EMI)

2007년 5월: Loving The Alien (Single Version) (4'45") | Don't Look Down (Remix) (4'05") | A (Extended Dance Mix) (7'27") | A (Extended Dub Mix) (7'13") | B (Extended Dance Mix) (4'49") (《Loving The Alien》 EP) (iTunes/EMI)

2007년 5월 (David Bowie & Mick Jagger): Dancing In The Street (3'24") | A (Steve Thompson Mix) (4'42") | A (Dub) (4'43") (《Dancing In The Street》 EP) (iTunes/EMI)

2007년 5월: Absolute Beginners (Single Version) (2002 Digital Remaster) (5'37") | A (Full Length Version) (8'03") | A (Dub Mix) (5'39") | That's Motivation (4'14") | Volare (Nel Blu Dipinto Di Blu) (3'13") (《Absolute Beginners》 EP) (iTunes/EMI)

2007년 5월: Underground (Single Version) (4'26") | A (Extended Dance Mix) (7'52") | A (Instrumental) (5'53") | A (Dub Mix) (5'58") (《Underground》 EP) (iTunes/EMI)

2007년 5월: When The Wind Blows (3'34") | A (Extended Mix) (5'36") | A (Instrumental) (3'46") (《When The Wind Blows》 EP) (iTunes/EMI)

2007년 5월: Magic Dance (Single Version) (4'00") | A (12인치 Version) (7'16") | A (Dub) (5'31") | A (7인치 Version) (4'39") (《Magic Dance》 EP) (iTunes/EMI)

2007년 5월: Day-In Day-Out (Single Version) (4'12") | Julie (3'42") | A (Extended Dance Mix) (7'19") | A (Extended Dub Mix) (7'18") | A (12인치 Groucho Mix) (《Day-In Day-Out》 EP) (6'29") (iTunes/EMI)

2007년 5월: Day-In Day-Out (Spanish Version) (5'37") | Julie (3'42") | A (Extended Dance Mix) (7'19") | A (Extended Dub Mix) (7'18") | A (12인치 Groucho Mix) (《Day-In Day-Out》 EP: Spanish Version) (6'29") (iTunes/EMI)

2007년 5월: Time Will Crawl (Single Edit) (4'01") | Girls (7인치 Version) (4'17") | A (Extended Dance Mix) (6'09") | A (Dub) (5'18") | B (Extended Edit) (5'35") (《Time Will Crawl》 EP) (iTunes/EMI)

2007년 5월: Time Will Crawl (Single Edit) (4'01") | Girls (Japanese Version) (5'34") | A (Dance Crew Mix) (5'39") | A (Dub) (5'18") | B (Extended Edit) (5'35") (《Time Will Crawl》 EP: Japanese Version) (iTunes/EMI)

2007년 5월: Never Let Me Down (3'58") | '87 And Cry (Edit) (3'53") | A (Extended Dance Mix) (7'02") | A (Dub/A Cappella Mix) (5'57") | Shining Star (12인치 Mix) (6'27") (《Never Let Me Down》 EP) (iTunes/EMI)

2007년 5월 (Tin Machine): Under The God (4'07") | Sacrifice Yourself (2'11") | The Interview (12'24") 《Under The God》 EP) (iTunes/EMI)

2007년 5월 (Tin Machine): Tin Machine (1999 Digital Remaster) (3'36") | Maggie's Farm (Live) (4'30") | I Can't Read (Live) (6'15") | Country Bus Stop (Live) (1'59") 《Tin Machine》 EP) (iTunes/EMI)

2007년 5월 (Tin Machine): Prisoner Of Love (Edit) (4'10") | Baby Can Dance (Live) (6'17") | Crack City (Live) (5'14") 《Prisoner Of Love》 EP) (iTunes/EMI)

2007년 5월: Fame '90 (Gass Mix) (3'37") | A (Queen Latifah's Rap Version) (3'11") | A (House Mix) (5'59") | A (Hip Hop Mix) (5'58") | A (Bonus Beat Mix) (4'45") 《Fame '90》 EP) (iTunes/EMI)

2007년 9월 (David Gilmour, 프로모): Wish You Were Here (David Gilmour) | The Blue (David Gilmour featuring Crosby & Nash) | Comfortably Numb (8'33") (David Gilmour featuring David Bowie) (EMI CDEMDJ 732)

2008년 12월 (Julian Hruza featuring David Bowie, 12인치): David Bowie-Ashes To Ashes RMX (4'42") | Sthlm City (Julian Hruza only) | So Me Core (Julian Hruza only) | Help Me (Julian Hruza only) 《Super Sound》 EP) (Rebeat RB136)

2009년 3월 (Benassi vs Bowie, 프로모): D.J. (Extended Version) (6'17") | A (Planet Funk Remix) (7'42") | A (Mobbing Remix) (5'48") | A (Alex Gopher Remix) (6'06") (Positiva, unnumbered CD-R)

2009년 3월 (Benassi vs Bowie, 프로모): D.J. (Original Mix) (6'17") | A (Alex Gaudino & Jason Rooney Remix) (6'02") | A (E-Squire Remix) (5'47") | A (Rivaz Funk Remix) (7'01") | A (Dan McKie & Andy Morris Remix) (6'03") | A (Dan McKie & Andy Morris Dubstramental) (6'00") (Positiva, unnumbered CD-R)

2009년 3월 (Benassi vs Bowie, 이탈리아 프로모): D.J. (Radio Edit) (2'45") | A (Original Vocal Mix) (6'17") | A (Alex Gaudino Remix) (6'02") | A (Planet Funk Remix) (7'42") | A (Rivaz Funk Remix) (7'01") | A (Alex Gopher Remix) (6'06") | A (E-Squire Remix) (5'47") | A (Mobbing Remix) (5'48") | A (Dan McKie & Andy Morris Remix) (6'03") | A (Original Instrumental) (6'15") (Positiva/d:vision DV572.09 CDS)

2009년 7월: Space Oddity (Mono Single Edit) (4'42") | A (US Mono Single Edit) (3'29") | A (US Stereo Single Edit) (3'58") | A (1979 Re-record) (4'58") | A (Bass and Drums) (5'31") | A (Strings) (5'31") | A (Acoustic Guitar) (5'31") | A (Mellotron) (5'31") | A (Backing Vocal, Flute and Cellos) (5'31") | A (Stylophone and Guitar) (5'31") | A (Lead Vocal) (5'31") | A (Main Backing Vocal Including Countdown) (5'31") 《Space Oddity 40th Anniversary》 EP) (iTunes/EMI)

2009년 8월: "Heroes/Helden" (6'05") | "Helden" (German Version 1989 Remix) (3'40") | "Héros" (French Single Version) (3'33") | "Heroes" (Live) (6'14") 《Heroes/Helden/Héros》 EP) (iTunes/EMI)

2010년 6월 (David Bowie vs 808 State): Sound And Vision (808 Gift Mix) (3'58") |

A (808 'lectric Blue Remix Instrumental) (4'08") | A (David Richards 1991 Remix) (4'40") | A (3'03") 《Sound And Vision Remix》 EP) (iTunes/EMI)

2010년 6월: Real Cool World (Album Edit) (4'16") | A (Radio Remix) (4'24") | A (Cool Dub Thing 1) (7'29") | A (12인치 Club Mix) (5'30") | A (Cool Dub Overture) (9'12") | A (Cool Dub Thing 2) (6'56") (iTunes/EMI)

2010년 6월: Pallas Athena (Album Version) (4'40") | A (Don't Stop Praying Remix) (5'38") | A (Don't Stop Praying Remix No. 2) (7'24") | A (Gone Midnight Mix) (4'20") (iTunes/EMI)

2010년 6월: Nite Flights (Album Version) (4'37") | A (Moodswings Back To Basics Remix) (10'01") | A (Back To Basics Remix-Radio Edit) (4'37") (iTunes/EMI)

2010년 6월: Jump They Say (Radio Edit) (3'53") | A (JAE-E Edit) (3'58") | A (Club Hart Remix) (5'05") | A (Leftfield Remix) (7'41") | A (Brothers In Rhythm 12인치 Remix) (8'26") (iTunes/EMI)

2010년 6월: Black Tie White Noise (Radio Edit) (4'10") | A (Extended Remix) (8'12") | A (Urban Mix) (4'03") (iTunes/EMI)

2010년 6월: Miracle Goodnight (Album Version) (4'13") | A (12인치 2 Chord Philly Mix) (6'22") | A (Maserati Blunted Dub) (7'40") | A (Make Believe Mix) (4'30") (iTunes/EMI)

2010년 11월 (Bing Crosby): The Little Drummer Boy/Peace On Earth (2'38") (Bing Crosby featuring David Bowie) |

White Christmas (3'23") (Bing Crosby) | White Christmas (3'23") (Bing Crosby featuring Ella Fitzgerald) | The Little Drummer Boy/Peace On Earth (video) (4'21") (Bing Crosby featuring David Bowie) | White Christmas (video) (1'13") (Bing Crosby) (《The Digital Christmas》EP) (iTunes/HLC)

2010년 11월 (Bing Crosby & David Bowie, 7인치): The Little Drummer Boy/Peace On Earth (2'38") | White Christmas (3'23") (Bing Crosby featuring Ella Fitzgerald) (Collector's Choice B00450MLIA)

2011년 6월 (David Bowie vs KCRW, CD·12인치·다운로드): Golden Years (Single Version) (2002 Digital Remaster) (3'27") | A (Anthony Valadez KCRW Remix) (4'22") | A (Eric J. Lawrence KCRW Remix) (3'11") | A (Chris Douridas KCRW Remix) (4'25") | A (Jeremy Sole KCRW Remix) (4'37") (BOWGY2011) (iTunes/EMI)

2012년 4월 (7인치): Starman (original single version) (4'13") | A (「Top Of The Pops」version) (3'30") (EMI DBSTAR40)

2012년 9월 (7인치): John, I'm Only Dancing (original single version) (2'45") | A (sax version) (2'43") (EMI DBJOHN40)

2012년 11월 (7인치): The Jean Genie (original single version) (4'05") | A (「Top Of The Pops」version) (4'44") (EMI DBJEAN40)

2013년 1월: Where Are We Now? (4'09") (iTunes/Columbia) [6위]

2013년 2월: The Stars (Are Out Tonight) (3'57") (iTunes/Columbia)

2013년 4월 (7인치): The Stars (Are Out Tonight) (3'57") | Where Are We Now? (4'09") (Columbia/Sony 88883705557)

2013년 4월 (7인치): Drive-In Saturday (4'30") | A (「Russell Harty Plus Pop」version) (4'16") (EMI DBDRIVE40)

2013년 6월 (7인치): The Next Day (3'26") | A (3'26") (Columbia/Sony 88883741287)

2013년 6월 (7인치): Life On Mars? (2003 Ken Scott mix) (3'49") | A (Live) (3'27") (EMI DBMARS40)

2013년 8월 (7인치): Valentine's Day (3'02") | Plan (2'02") (Columbia/Sony 88883756667)

2013년 10월 (7인치): Sorrow (2'53") | A (Live) (2'54") (Parlophone DBSOZ4030)

2013년 10월: Love Is Lost (Hello Steve Reich Mix by James Murphy for the DFA Edit) (4'08") (iTunes/Columbia)

2013년 10월 (CD-R 프로모·다운로드): Sound And Vision 2013 (1'50") | Sound And Vision (3'04") (iTunes/Parlophone)

2013년 11월 (CD-R 프로모): I'd Rather Be High (Venetian Mix) (4'04") (Sony)

2013년 11월: Atomica (4'05") | Like A Rocket Man (3'29") | Born In A UFO (3'02") | The Informer (4'31") | God Bless The Girl (4'11") | I'd Rather Be High (Venetian Mix) (3'49") | Love Is Lost (Hello Steve Reich Mix by James Murphy for the DFA) (10'24") (《The Next Day Extra》EP) (iTunes/Columbia)

2013년 12월 (12인치): Love Is Lost (Hello Steve Reich Mix By James Murphy for the DFA) (10'24") | I'd Rather Be High (Venetian Mix) (3'49") | A (edit) (4'07") (ISO/Columbia 44102199)

2014년 3월 (7인치): Rebel Rebel (original single mix) (4'20") | A (US single version) (2'58") (Parlophone DBREBEL40)

2014년 4월 (7인치): Rock'n'Roll Suicide (2'59") | A (《Ziggy Stardust: The Motion Picture》version) (5'02") (Parlophone DBROCK40)

2014년 4월 (미국 7인치): 1984 (3'27") | A (「Dick Cavett Show」version) (3'08") (Parlophone DB401984)

2014년 6월 (7인치): Diamond Dogs (6'04") | A (《David Live》2005 mix) (6'30") (Parlophone DBDOGS40)

2014년 9월 (7인치): Knock On Wood (《David Live》2005 mix) (3'09") | Rock'n Roll With Me (《David Live》2005 mix) (4'18") (Parlophone DBKOW40)

2014년 11월 (10인치·다운로드): Sue (Or In A Season Of Crime) (7'24") | 'Tis A Pity She Was A Whore (5'27") | A (radio edit) (4'01") (Parlophone 1ORDB2014) [81위]

2015년 2월 (7인치): Young Americans (2007 Tony Visconti Mix Single Edit) (3'10") | It's Gonna Be Me (with strings) (6'26") (Parlophone DBYA40)

2015년 3월 (프랑스 7인치): "Héros" (French single version) (3'33") | "Heroes" (Live) (4'58") (Parlophone DB1SF2015)

2015년 4월 (7인치): Changes (3'34") | Eight Line Poem (Gem promo version) (2'51") (Parlophone DBRSD2015)

2015년 4월 (7인치): Kingdom Come (Tom Verlaine) (3'41") | A (David Bowie) (3'42") (Elektra/Parlophone R7 547633)

2015년 7월 (7인치): Fame (original single edit) (3'29") | Right (alternate mix) (4'09") (Parlophone DBFAME40)

2015년 7월 (호주 7인치): Let's Dance (single version) (4'08") | A (Live) (4'35") (Parlophone IC30419)

2015년 10월 (7인치): Space Oddity (UK single edit) (4'38") | Wild Eyed Boy From Freecloud (싱글 B면) (4'55") (Parlophone DBSO140)

2015년 11월 (7인치): Golden Years (single version) (3'27") | Station To Station (single edit) (3'40") (Parlophone DBGOLD40)

2015년 11월: Blackstar (9'57") (iTunes/Columbia) [61위]

2015년 12월: Lazarus (6'22") (iTunes/Columbia) [45위]

2015년 12월 (네덜란드 7인치): Amsterdam (3'22") | My Death (Live) (5'49") (Parlophone DBISH2015)

2016년 4월 (7인치): TVC15 (single edit) (3'34") | Wild Is The Wind (2010 Harry Maslin mix single edit) (3'35") (Parlophone DBTVC40)

2016년 4월 (CD-R 프로모): I Can't Give Everything Away (radio edit) (4'23") (Sony)

2016년 4월: I Can't Give Everything Away (5'47") (iTunes/Columbia)

2016년 7월 (이탈리아 7인치): Ragazzo Solo, Ragazza Sola (5'06") | London Bye Ta-Ta (2'33") (Parlophone DBISIT2106)

12장

후기: 미래의 전설

그가 죽은 날, 일이 벌어졌다. 그날 아침은 우리 모두에게 암울하고 비통했지만, 뉴스가 끝나고 시간이 조금 지나자 마술과 같은 일이 벌어지기 시작했다. 인터넷에서, 라디오에서, TV에서, 전 세계의 바와 거리와 광장에서 연대가 이루어졌다. 슬픔을 나누고 한 위대한 아티스트와 그의 멋진 인생을 축하하는 분위기가 커졌다. 런던의 군중은 브릭스턴에, 헤던 가에, 베크넘의 연주대에 모여 꽃을 놓고 〈Starman〉을 부르며 함께했다. 세인트 올번스 성당의 한 오르간 전문가는 〈Life On Mars?〉를 연주했고, 이 영상은 입소문을 타고 수백만 명이 시청했다. 그것은 신문에서 가끔 떠벌리는 집단히스테리 같은 게 아니었다. 미디어는 놀랄 수밖에 없었고, 그 현상을 좇기 위해 안간힘을 써야 했다.

시간이 더 흐른 뒤에 추모가 이어지기 시작했다. 1월 12일, 릭 웨이크먼이 라디오 2에 출연해 〈Life On Mars?〉를 연주하자, BBC 웹사이트 방문객 수는 3백만에 달했다. 1월 16일, 브루스 스프링스틴은 피츠버그에서 〈Rebel Rebel〉을 선보였다. 그다음 날, 데이비드의 오랜 친구이기도 한 그룹 아케이드 파이어는 프리저베이션 홀 재즈 밴드를 대동해 뉴올리언스의 거리에서 수천 명의 팬들을 몰고 다니며 데이비드의 노래를 공연했다. 그즈음 린지 켐프는 자신의 제자인 카밀라 파시나가 리메이크한 〈Time〉에 맞춰 그녀와 함께 춤을 추는 영상을 공개해 큰 감동을 자아냈다. 2월 8일, 할리우드의 록시 시어터에서 마이크 가슨은 실, 팀 르페브르, 홀리 파머를 포함한 여러 뮤지션과 함께 고인에 경의를 표했다. 이후 같은 달에 거물급 추모가 이어졌다. 2월 15일, 그래미 어워즈에서 레이디 가가는 나일 로저스가 이끄는 밴드의 연주에 맞춰 장대한 메들리를 선보였다. 2월 22일, 카네기 홀에서 열린 티베트 하우스 자선공연에서 이기 팝은 〈The Jean Genie〉와 〈Tonight〉을 불렀다. 그로부터 이틀 후, 브릿 어워즈에서 보위의 투어 밴드가 다시 뭉쳐 아름다운 메들리를 연주했고, 그 뒤를 이어 로드가 〈Life On Mars?〉를 담백하면서도 열정적으로 불러 현장을 전율하게 만들었다.

데이비드가 죽기 오래전부터 준비 중이던 3월 31일 카네기 홀 공연과 4월 1일 라디오 시티 뮤직 홀 공연은 추모 행사로 바뀌었다. 토니 비스콘티가 진행을, 그의 슈퍼그룹인 홀리홀리가 하우스 밴드 역할을 했고, 블론디, 픽시스, 베트 미들러, 로리 앤더슨, 마이클 스타이프, 폴리포닉 스프리 등 다수가 무대에 섰다.

추모는 계속되었다. 그해 7월, 77세의 나이에도 여전히 정정했던 이언 헌터는 〈Dandy〉라는 신곡을 발표해 자신의 오랜 친구이자 동료에게 흥겨운 인사를 보냈다('이 세상은 온통 흑백이었어, 너는 무지개 속에서 사는 게 어떤 건지를 우리에게 보여줬지This world was black and white, you showed us what it's like to live inside a rainbow'). 그리고 6월, 아일 오브 와이트 페스티벌에서 게리 켐프와 앤드리아 코어는 〈Starman〉을 공연했다. 알라딘 세인의 번개 문양은 글래스톤베리 페스티벌의 피라미드 스테이지 위에 걸렸다. 당시 페스티벌에서 매드니스가 〈Kooks〉를, 라스트 섀도우 퍼펫츠가 〈Moonage Daydream〉을 선보였고, 필립 글래스의 히어로스 관현악단("Heroes" Symphony)이 한밤중에 레이저 조명 쇼에 맞춰 공연을 펼쳤다. 7월 29일, BBC 프롬스는 로열 앨버트 홀에서 보위 콘서트를 열어 그에게 경의를 표했는데, 헤드라이너로 존 케일과 마크 알몬드가 나섰다. 이후로도 추모가 이어졌다. 한때 데이비드가 무대에 섰던 장소나 페스티벌에서 기념행사가 이어졌다. 시간과 공간은 의미와 기억으로 채워져 있었다. 2004년 아일 오브 와이트 페스티벌에서 보위가 펼친 성공적인 헤드라이너 무대는 그가 영국 땅에서 펼친 마지막 풀렝스 공연이었다. 그 공연을 목격한 행운아들은 이제 이해할 것이다. 그런데 운명의 장난인지, 보위가 난생처음 무대 경험을 했던 곳과 아주 가까운 장소에서 이 행사가 열렸다. 그의 첫 무대는 그가 열한 살 때 제18회 브롬리 스카우츠 아일 오브 와이트 여름캠프에서 열렸었다.

데이비드 보위는 이 책의 개정판이 인쇄될 때마다 순식간에 구닥다리가 되어 있을 거라고 늘 확신했다. 짜

중 나는 버릇이긴 했다. 하지만 그가 내가 개정판을 다시 내도록 만드는 상황이 오면 오히려 나는 기뻤다. 아주 우연히도 런던에 입성한 뮤지컬 「라자루스」가 킹스 크로스 시어터에서 개막하는 바로 그날에 이 책도 시중에 풀린다. 그리고 이 책이 읽힐 때쯤, 2016년 1월에 녹음된 뉴욕 캐스트 앨범에 관한 뉴스가 분명히 나올 것이다. 내가 이 원고를 출판사에 전달할 때만 해도 아직 나오지 않은 박스 세트 《Who Can I Be Now? (1974-1976)》 역시 시중에 나와 있을 것이다. (*이 책은 2016년 출간작이다―옮긴이 주)데이비드가 말년에 스튜디오에서 녹음하고 공개하지 않은 작품들이 빛을 볼 수 있다는 이야기는 집필 중인 현재의 추측을 넘어 더 구체화될 것이다.

이번이 『더 컴플리트 데이비드 보위』의 마지막 개정판이 될지는 나도 모른다. 몇 년 안에 다시 업데이트를 할 수도 있고, 이걸로 끝일 수도 있다. 하지만 뭐가 되든 한 가지는 확실하다. 이게 끝이 아니라는 점이다. 최후의 시작점도 아니다. 오랜 금고가 소리를 내며 열리고, 새로운 발견이 이루어지고, 잊혀 있던 보물이 발굴될 것이다. 이 책의 제목은 희망사항에 지나지 않지만, 다른 제목을 쓰고 싶지는 않다. 노래는 영원히 계속된다.

이 후기를 어떻게 끝낼지 수없이 고민했다. 그 과정에서 내 머릿속을 스쳐 지나간 수많은 인용문, 경구, 가사 중 영화 「라이스 아저씨의 비밀」에 나오는 구절이 좀처럼 잊히지 않는다. 이 영화는 주목도 제대로 못 받고 평가도 박했다. 데이비드 보위 사망 후 그에 대해 쓰인 수많은 이야기 중 극히 일부에 지나지 않을 정도였다. 영화는 병을 앓아 목숨이 위태로운 어느 소년에 관한 이야기를 다룬다. 주요 장면에서 데이비드는 그 아이를 다정한 눈빛으로 내려다본다. 그리고 무한한 온화함과 지혜와 연민을 갖고 이렇게 말한다. "인생에서는 무엇을 하느냐가 중요해. 너한테 시간이 얼마나 있고, 무얼 하길 바라느냐가 중요한 게 아니지."

건배를 하자. 그리고 흐르는 세월에도 건배를.

참고문헌

모든 출판물의 도시는, 따로 표기된 경우가 아니면 런던
이다.

Philippe Auliac, 『David Bowie: Passenger』
 (Bassano del Grappa: Sound & Vision, 2004)

Keith Badman, 『The Beatles After The Break-Up:
 1970-2000』(Omnibus Press, 1999)

Richard Barnes, 『The Who: Maximum R&B』
 (Plexus, 1982; revised 2000)

Mark Blake, 『Is This The Real Life?: The Untold
 Story Of Queen』(Aurum Press, 2011)

Victor Bockris, 『Lou Reed: The Biography』
 (Vintage, 1995)

Angela Bowie with Patrick Carr, 『Backstage Passes』
 (Orion, 1993)

David Bowie, sleeve-notes for 《iSelectBowie》
 (EMI, 2008)

David Bowie and Mick Rock, 『Moonage Daydream:
 The Life And Times Of Ziggy Stardust』
 (Guildford: Genesis Publications, 2002/London:
 Cassell Illustrated, 2005)

William Boyd, 『Nat Tate: An American Artist』
 (21, 1998)

Victoria Broackes and Geoffrey Marsh (Eds), 『David
 Bowie is』(V&A Publishing, 2013)

David Buckley, 『The Complete Guide To The Music
 of David Bowie』(Omnibus Press, 1996)

David Buckley, 『Strange Fascination-David Bowie:
 The Definitive Story』(Virgin, 1999; revised
 2000, 2005)

David Buckley and Kevin Cann, sleeve-notes for
 《Aladdin Sane 30th Anniversary Edition》
 (EMI, 2003)

David Buckley and Kevin Cann, sleeve-notes for
 《Diamond Dogs 30th Anniversary Edition》
 (EMI, 2004)

David Buckley and Kevin Cann, sleeve-notes for
 《The Rise And Fall Of Ziggy Stardust And
 The Spiders From Mars 30th Anniversary
 Edition》(EMI, 2002)

David Buckley and Kevin Cann, sleeve-notes for
 《Young Americans Special Edition》(EMI, 2007)

Kevin Cann, 『David Bowie: A Chronology』
 (Vermilion, 1983)

Kevin Cann, 『Any Day Now: David Bowie-The
 London Years 1947-1974』(Adelita, 2010)

Kevin Cann and Chris Duffy, 『Duffy/Bowie-Five
 Sessions』(ACC Editions, 2014)

Roy Carr and Charles Shaar Murray, 『David Bowie:
 An Illustrated Record』(Eel Pie, 1981)

Aleister Crowley and Lady Frieda Harris, 『The
 Aleister Crowley Thoth Tarot』(Neuhausen:
 A G Müller, 1986)

David Currie, 『The Starzone Interviews』(Omnibus
 Press, 1985)

Pimm Jal de la Parra, 『David Bowie: The Concert
 Tapes』(Amsterdam: P J Publishing, 1985)

Peter Doggett, 『The Man Who Sold The World:
 David Bowie And The 1970s』(The Bodley
 Head, 2011)

Sean Egan (Ed), 『Bowie On Bowie: Interviews And
 Encounters』(Souvenir Press, 2015)

Brian Eno, 『A Year With Swollen Appendices』
 (Faber, 1996)

Mary Finnigan, 『Psychedelic Suburbia: David Bowie
 And The Beckenham Arts Lab』(Portland:
 Jorvik Press, 2016)

Chet Flippo, 『David Bowie's Serious Moonlight』

(Sidgwick & Jackson, 1984)

Paul Gambaccini with Jonathan Rice and Tim Rice, 『British Hit Albums』 (Enfield: Guinness, 1994)

Paul Gambaccini with Jonathan Rice, Tim Rice and Tony Brown, 『The Complete Eurovision Song Contest Companion』 (Pavilion Books, 1998)

Paul Gambaccini with Jonathan Rice and Tim Rice, 『Top 40 Charts』 (Enfield: Guinness, 1992)

Ken Garner, 『In Session Tonight: The Complete Radio 1 Recordings』 (BBC Books, 1993)

Peter Gillman and Leni Gillman, 『Alias David Bowie』 (Hodder & Stoughton, 1986)

James Hall, 『Dictionary of Subjects & Symbols in Art』 (John Murray, 1974)

Phil Hardy, 『The Encyclopedia Of Science Fiction Movies』 (Aurum Press, 1986)

Michael Heatley with Spencer Leigh, 『Behind The Song: The Stories of 100 Great Pop & Rock Classics』 (Blandford, 1998)

Jerry Hopkins, 『Bowie』 (Hamish Hamilton, 1985)

Barney Hoskyns, 『Glam!: Bowie, Bolan and the Glitter Rock Revolution』 (Faber, 1998)

Jeff Hudson, 『David Bowie』 (Endeavour, 2010)

John Hutchinson, 『Bowie & Hutch』 (Bridlington: Lodge Books, 2014)

Jim Hutton with Tim Wapshott, 『Mercury And Me』 (Bloomsbury, 1995)

Kerry Juby (Ed), 『In Other Words... David Bowie』 (Omnibus, 1986)

Jack Kerouac, 『On The Road』 (Harmondsworth: Penguin, 1991)

Dean Kuipers (Ed), 『I Am Iman』 (New York: Universal Publishing, 2001)

Twiggy Lawson, 『In Black And White』 (Simon & Schuster, 1997)

Christopher Lee, 『Lord Of Misrule: The Autobiography Of Christopher Lee』 (Orion, 2004)

Dan LeRoy, 『The Greatest Music Never Sold』 (Montclair, New Jersey: Backbeat, 2007)

Sean Mayes, 『We Can Be Heroes: Life On Tour With David Bowie』 (Independent Music Press, 1999)

Geoff MacCormack, 『From Station To Station: Travels With Bowie 1973-1976』 (Guildford: Genesis Publications, 2007)

Peter Nicholls, 『The World Of Fantastic Films』 (New York: Dodd, Mead & Co, 1984)

Chris O'Leary, 『Rebel Rebel』 (Winchester: Zero Books, 2015)

Iona Opie and Peter Opie, 『The Oxford Dictionary of Nursery Rhymes』 (Oxford: OUP, 1951)

George Orwell, 『Nineteen Eighty-Four』 (Harmondsworth: Penguin, 1954)

Mark Paytress, 『Classic Rock Albums: Ziggy Stardust』 (New York: Schirmer Books, 1998)

Mark Paytress and Steve Pafford, 『Bowiestyle』 (Omnibus Press, 2000)

Kenneth Pitt, 『Bowie: The Pitt Report』 (Omnibus Press, 1985)

Rachel Pollack, 『The New Tarot』 (Wellingborough: Aquarian Press, 1989)

Keith Richards, 『Life』 (W&N, 2010)

Mick Rock, 『Blood And Glitter』 (Vision On Publishing, 2001)

Nile Rodgers, 『Le Freak』 (Sphere, 2011)

Johnny Rogan, 『Starmakers And Svengalis』 (Queen Anne Press, 1988)

Christopher Sandford, 『Bowie: Loving The Alien』 (Little, Brown, 1996)

Miriam Santos-Kayda, 『David Bowie: Live In New York』 (New York: powerHouse Books, 2003)

Ken Scott and Bobby Owsinski, 『Abbey Road To Ziggy Stardust』 (Los Angeles: Alfred Music Publishing, 2012)

Thomas Jerome Seabrook, 『Bowie In Berlin: A New Career In A New Town』 (Jawbone, 2008)

Marc Spitz, 『David Bowie: A Biography』 (Aurum Press, 2009)

M. C. Strong, 『The Great Rock Discography』 (Edinburgh: Canongate, 1996)

Dave Thompson, 『David Bowie: Moonage

Daydream』 (Plexus, 1987)

David Thompson and Ian Christie (Eds), 『Scorsese On Scorsese』 (Faber, 1996)

Elizabeth Thomson and David Gutman (Eds), 『The Bowie Companion』 (Sidgwick & Jackson, 1993)

George Tremlett, 『The David Bowie Story』 (Futura, 1974)

George Tremlett, 『David Bowie: Living On The Brink』 (Century Books, 1996)

Paul Trynka, 『Starman: David Bowie–The Definitive Biography』 (Sphere, 2011)

Tise Vahimagi, 『British Television』 (Oxford: Oxford University Press, 1994)

Cherry Vanilla, 『Lick Me』 (Chicago: Chicago Review Press, 2010)

Tony Visconti, 『Bowie, Bolan And The Brooklyn Boy: The Autobiography』 (HarperCollins, 2007)

John Walker (Ed), 『Halliwell's Film & Video Guide』 (HarperCollins, 1997)

John Walker (Ed), 『Halliwell's Who's Who In The Movies』 (HarperCollins, 1999)

Keith Waterhouse, 『There Is A Happy Land』 (Harmondsworth: Penguin, 1964)

Martin Webb and Don Needham, sleeve-notes for 《Jethro Tull: Warchild 40th Anniversary Edition》 (Chrysalis, 2014)

Helen Weller (Ed), 『British Hit Singles』 (Enfield: Guinness, 1997)

Hugo Wilcken, 『Low』 (London: Continuum, 2005)

Tony Zanetta and Henry Edwards, 『Stardust: The Life And Times Of David Bowie』 (Michael Joseph, 1986)

데이비드 보위에 관해서는 수많은 책이 존재한다. 어쩌면 수백 권에 달할지도 모르겠다. 그중 일부는 제 기능을 훌륭하게 해내고, 나머지는 피하는 것이 좋다. 다음은 내가 특별히 들여다볼 가치가 있다고 추천하고 싶은 책들의 요약이다.

어떤 보위마니아도 반드시 서재에 구비해야 할 아이템은 케빈 칸의 『Any Day Now: David Bowie–The London Years 1947-1974』다. 가장 존경받는 보위 역사학자 중 하나인 칸은, 이 진정으로 주목할 만한 참고서에 일생의 노고를 쏟아부었다. 이 책은 선택된 시기에 관한 사실과 수치를 엄밀한 수준의 상세함으로 정리할 뿐 아니라, 출판물로 접하기 아주 어려운 초창기 보위 관련 사진과 수집품을 수준 높은 아카이브로 정리해 사실관계를 실증한다. 케빈 칸의 비범한 성취를 언급할 수 있다는 것은 나의 영광이다. 내 책은 그에게 큰 빚을 지고 있으며, 앞으로 나올 제 값어치를 하는 어떠한 보위 저작물도 그럴 것이다.

또 다른 훌륭한 저작물은 크리스 오리어리의 『Rebel Rebel』인데, 이 책은 그의 빼어난 블로그 'Pushing Ahead Of The Dame'의 첫 파생 출판물이다. 이 블로그는 지적이고 독창적이며 끊임없이 흥미로운 음악학적, 문화적 접근을 통해 보위의 작업에 대한 분석과 논의를 제공한다. 내 책의 지난 에디션이 출판된 이후로 크리스 오리어리는 보위론의 중요한 논자로서 자리를 확고히 해왔다. 그의 성취를 언급하고 그것에 경의를 표할 수 있음을, 마찬가지로 영광으로 생각한다.

때때로 그들이 제시한 사실과 결론에 반박하기도 했지만, 나는 데이비드 보위의 전기 작가들에게도 큰 빚을 지고 있다. 최고의 보위 일대기는 여전히 피터 길먼과 레니 길먼 부부의 대단히 영향력 있는 저서 『Alias David Bowie』이다. 이 책은 록 전기로서 보기 드물게 잘 쓰인 책이고, 데이비드의 초기에 관해서는 빠뜨리는 것 없이 철저하다. 특히, 메인맨을 둘러싼 1972년-1975년의 혼란에 관한 풍부한 서술은 타의 추종을 불허한다. 그러나 (이게 꽤 심각한 문제이긴 한데) 길먼 부부의 글쓰기는 선정성의 암초에 걸려 좌초하려 드는 썩 유쾌하지 못한 경향성을 드러낸다. 이들은 마약 복용과 동성애라는 개념 그 자체에 대해 거의 우습기까지 한 놀라움을 드러내며, 보위의 가족사에 관한 설익은 심리학적인 장광설을 늘어놓는 데에 많은 지면을 할애한다. 출간 당시 데이비드가 그들의 책을 왜 모욕적이라고 받아들였는지 이해하기는 그리 어렵지 않다.

또 다른 가치 있는 전기는 데이비드 버클리의 1999년작 『Strange Fascination-David Bowie: The Definitive Story』로, 2005년에 업데이트되었다. 버클리는 음악 자체에 대한 풍부한 지식과 열정을 갖춘 시각

으로 소재에 접근하며, 카를로스 알로마, 리브스 가브렐스, 애드리언 벨루, 휴 패덤, 나일 로저스와의 폭넓은 인터뷰로 멋진 지원사격을 받는다. 마크 스피츠의 2009년작 『David Bowie: A Biography』는 익숙한 이야기를 기분 좋은 열정을 통해 다시 들려주는데, 때로 등장하는 특이한 인터뷰 명단은 많은 흥밋거리를 제공한다(카밀 팔리아, 데이비드 말렛, 조이 아리아스, 스티브 스트레인지, 토드 헤인즈가 명단에 포함된다). 그와 유사하게, 폴 트린카의 2011년작 『Starman: David Bowie-The Definitive Biography』는 신선한 통찰을 찾아내기 위해 부지런히 노력한다.

크리스토퍼 샌드포드의 1996년작 전기 『Bowie: Loving The Alien』은 케네스 피트나 키스 크리스마스 등의 가치 있는 인터뷰를 제공하지만, 터무니없는 오류들에 더해 보위를 무자비하게 남들을 조종하는 사람으로 그려내려는 작가의 끈질긴 시도가 감상을 방해한다. 조지 트렘렛의 1996년작 『David Bowie: Living On The Brink』는 작가가 1960년대에 보위와 가진 고릿적 인터뷰들을 활용한다. 인터뷰들은 그 자체로는 흥미롭고 가치 있지만, 보위의 후일에 관한 트렘렛의 사실관계는 불안정하며, 라블레풍(Rabelaisian) 서술에 대한 작가의 선호가 읽는 이를 조금 지치게 한다. 쉽게 말해 이 책은 보위의 초창기 매니저 랠프 호튼의 지하실이 "과자칩의 기름, 고양이 똥과 퀴퀴한 정액 냄새로 썩은 내가 났다"는 사실을 알고 싶을 때 사야 할 책이다. 경력상의 돌파구를 목전에 두고 있던 시기에 보위의 매니저로서 보낸 재임기를 다룬 케네스 피트의 1983년 저술 『The Pitt Report』는 흥미롭고 감동적인 소품으로, 다루는 시기에 관해서 완벽할뿐더러 자기옹호적인 성격이 전혀 없다. 제리 홉킨스의 1985년작 『Bowie』는 데이비드의 1970년대 미국 커리어에 관여한 몇몇 인물들의 가치 있는 인터뷰를 자랑한다. 한편, 데이브 톰슨의 『Moonage Daydream』은 1980년대 중반까지의 보위의 작업에 대해 탄탄한 조사에 기반한 명료한 설명을 제공한다.

엘리자베스 톰슨과 데이비드 구트먼이 편집한 『The Bowie Companion』은, 소장할 수 있는 가장 빼어난 보위 관련 서적 중 하나인데, 1964년과 1993년 사이에 쓰인 언론 기사의 훌륭한 선집이다. 비슷한 맥락에 있는 션 이건의 2015년 모음집 『Bowie On Bowie』는 수년간의 데이비드 인터뷰를 모은 질 좋은 선집이다. 휴

고 윌켄이 2005년에 쓴 『Low』의 모노그래프는 지적이며 권위 있는 해설을 제공한다. 토마스 제롬 시브룩의 2008년작 『Bowie In Berlin: A New Career In A New Town』은 통찰로 가득한데, 보위의 1976년-1979년 시기에 관한 깊이 있고, 직관적이며, 잘 쓰인 설명을 제공한다. 피터 도겟의 2011년작 『The Man Who Sold The World: David Bowie And The 1970s』는 선택된 10년에 관한 박식하면서도 고집 있는 시선을 내놓는다.

시중에 있는 많은 사진집 중, 구입을 추천할 만한 것은 『Duffy/Bowie-Five Sessions』이다. 케빈 칸이 큐레이팅하고 설명 텍스트를 붙인 이 아름다운 화집은, 사진가 브라이언 더피의 작업 중 특히 《Aladdin Sane》, 《Lodger》, 《Scary Monsters》 슬리브와 관련된 이미지들을 모은 것이다. 믹 록의 2001년 사진집 『Blood And Glitter』(2005년에 『Glam! An Eyewitness Account』로 재출간)는 이 사진가의 글램 전성기 작업물에 대한 빼어난 포트폴리오이며, 데이비드의 서문이 붙어 있다. V&A가 큰 판형으로 출간한 2013년작 『David Bowie is』는 매혹적인 이미지들의 향연을 제공하며, 책이 기념하는 전시의 단순한 카탈로그 수준을 뛰어넘는다. 큐레이터와 다른 평자들의 수준 높은 에세이도 실려 있다. 이 책은 이제껏 출판된 시각적으로 가장 아름다운 보위 서적의 자리를 다툴 만하지만, 그 영광은 여전히 2002년작 『Moonage Daydream: The Life And Times Of Ziggy Stardust』의 차지일 것이다. 원래는 제네시스 출판사가 내놓은 호화롭고 값비싼 출판으로, 2,500부 한정으로 출시된 오리지널 에디션에는 수록된 사진을 찍은 믹 록과 데이비드 본인의 친필 서명과 함께, 지기 시기의 영향관계와 경험에 대한 데이비드의 따뜻하고 위트 있는 설명문이 포함되어 있었다. 2005년에는 카셀 일러스트레이티드가 덜 호화로운 에디션을 더 경제적인 가격으로 발매했다.

제네시스 출판사가 내놓은 또 다른 호화 특별판으로는 제프리 맥코맥의 2007년 회고록 『From Station To Station: Travels With Bowie 1973-1976』이 있다. 비록 가격표는 묵직하지만, 《Aladdin Sane》에서 《Station To Station》에 이르는 투어와 앨범 세션, 그리고 죽마고우와 세계를 돌아다니며 느긋한 시간을 보냈던 자동차, 기차, 여객선에서의 수많은 긴 여행들에 관한, 고유한 도판이 함께하는 흥미로운 1차 사료가 제시된다. 보위마니아가 반드시 구매해야 할 책은 토니 비스콘티의 2007

년 자서전 『Bowie, Bolan And The Brooklyn Boy』로, 따뜻한 시선으로 본인의 눈부신 경력을 돌아보며, 데이비드를 비롯한 많은 아티스트에 대한 깊은 전문적인 이해와 인간적인 애정을 보여준다. 두 명의 다른 프로듀서들의 회고록, 켄 스콧의 『Abbey Road To Ziggy Stardust』와 나일 로저스의 『Le Freak』도 추천할 만하다. 특히 후자는 대단히 잘 쓰인 책이며, 보위와의 연관성에 관계없이 보기 드문 인생 이야기를 들려준다.

11장에 총망라된 디스코그래피가 실려 있지만, 이 책은 다양한 국가별 패키징에 대한 세세한 정보를 하나도 빼놓지 않고 다루려고 시도하지는 않았다. 전 세계 발매작의 더 완전한 정보를 위해서는 마샬 저먼의 『David Bowie's World 7" Discography 1964-81』, 계속 진행 중인 『레코드 컬렉터』 매거진의 연구와 함께 두 개의 멋진 웹사이트를 추천한다. 하나는 러드 알텐버그의 'Illustrated db Discography'이며, 다른 하나는 차스 피어슨의 'David Bowie 7 Inch Singles Discography'이다(주소는 '인터넷' 항목을 참고할 것). 이들은 인터넷에서 찾을 수 있는 비슷한 유형의 자료들 중에 가장 뛰어나다. 핌 잘 드 라 파라가 오로지 애정으로 써낸 1985년작 『David Bowie: The Concert Tapes』는 오래전에 절판되었지만 수많은 비공식 라이브 레코딩에 대한 귀중한 가이드이기에, 구해서 읽을 가치가 있다. 더 업데이트된 부틀렉 카탈로그는 'Helden' 웹사이트에서 찾을 수 있다(주소는 '인터넷' 항목을 참고할 것).

매체

내가 참고한 수많은 신문, 잡지, 정기 간행물의 출처는 본문에 기재되어 있다. 내 연구는 『아레나(Arena』, 『BBC 뮤직 매거진(BBC Music Magazine)』, 『빌보드(Billboard)』, 『크림(Creem)』, 『디스크 앤드 뮤직 에코(Disc & Music Echo)』, 『기타(Guitar)』, 『기타 플레이어(Guitar Player)』, 『히트 퍼레이더(Hit Parader)』, 『i-D』, 『인터내셔널 뮤지션(International Musician)』, 『인터뷰(Interview)』, 『멜로디 메이커(Melody Maker)』, 『모던 드러머(Modern Drummer)』, 『모조(Mojo)』, 『NME(New Musical Express)』, 『퍼포밍 송라이터(Performing Songwriter)』, 『프리미어 기타(Premier Guitar)』, 『큐(Q)』, 『레코드 컬렉터(Record Collector)』, 『레코드 미러(Record Mirror)』, 『롤링 스톤(Rolling Stone)』, 『스매시 히츠(Smash Hits)』, 『사운드 온 사운드(Sound On Sound)』, 『사운즈(Sounds)』, 『언컷(Uncut)』 『베니티 페어(Vanity Fair)』, 『더 워드(The Word)』에 특별히 빚지고 있다. 이에 더해 라디오와 텔레비전 방영일에 관한 정보를 제공해준 BBC 문서보관소(BBC's Written Archives Centre)에 특별한 감사를 표한다.

인터넷

나는 수많은 보위 관련 웹사이트들의 열정과 전문성에 신세를 졌다. 이 책을 쓸 때 특히나 소중했던 웹사이트들은 다음과 같다.

사이트명	(사이트 주소)
BowieNet	(davidbowie.com)
David Bowie Wonderworld	(bowiewonderworld.com)
David Bowie 7 Inch Singles Discography	(bowie-singles.com)
Helden	(helden.org.uk)
Illustrated db Discography	(illustrated-db-discography.nl)
Labyrinth Wiki	(labyrinth.wikia.com)
Lunamagic's David Bowie Covers	(lunamagic.pagesperso-orange.fr)
Pushing Ahead Of The Dame	(bowiesongs.wordpress.com)
Radio Geronimo/Geronimo Starship	(geronimostarship.com)
The Ziggy Stardust Companion	(5years.com)
Jonathan Barnbrook	(barnbrook.net)
Mike Garson	(mikegarson.com)
Mark Plati	(mark-plati.com)
Tony Visconti	(tonyvisconti.com)

(ㄱ)

개라지 록(garage rock): 흔히 비전문 음악인들이 연주하는
열정적인 록 음악.

공(gongs): 아시아 지역에서 유래한 금속 타악기. 채로 쳐서
소리를 낸다.

귀로우(guiro): 기다란 나무 악기로 울림 구멍이 있고 톱니
부분을 막대기로 긁어서 소리를 낸다.

그랑 기뇰(Grand Guignol): 19세기 말 프랑스 파리에서 유행한
살인이나 폭동 따위를 다룬 전율적인 연극.

그런지(grunge): 1990년대 초에 유행한 시끄러운 록 음악의
일종.

글리산도(glissando): 높이가 다른 두 음 사이를 급속한 음계에
의해 미끄러지듯이 연주하는 방법.

(ㄴ)

네루 슈트(Nehru suit): 인도의 옛 수상 네루의 이름에서 유래한
'네루 칼라'라 일컫는 독특하게 세운 깃을 특징으로 한 슈트.

네오-브루탈리즘(neo-brutalism): 단순한 형태와 거친 재료의
사용으로 특징 지어지는 건축.

노벨티 송(novelty song): 익살스럽고 유머러스한 곡.

뉴 로맨틱 무브먼트(New Romantic movement): 1970년대 후반
런던 뉴웨이브 신에서 파생된 하위 장르.

(ㄷ)

다큐소프(docusoap): 실제 사람들의 생활을 일정 기간 촬영하여
방송하는 TV 오락 프로그램.

대위법: 각각 독립하여 진행하는 많은 선율을 동시에 결합시켜
하나의 조화된 곡을 이루는 기법.

더블릿(doublet): 14-17세기에 남성들이 입던 짧고 꼭 끼는 상의.

덥(dub): 자메이카 음악의 한 종류로, 레게에서 발원했다.

드럼앤베이스(drum'n'base): 1990년대 중반 영국에서 발생한
일렉트로닉 댄스음악의 하위 장르.

드럼 필인(drum fill in): 박자를 쪼개며 빈 공간을 채우는 드럼
연주 부분을 말한다.

드론(drone): 저음으로 윙윙대는 소리.

디스클라비어(Disklavier): 야마하의 자동 연주 피아노.

디스토션(distortion): 소리를 왜곡시키는 것.

딕시랜드(dixieland): 19세기 말-20세기 초에 생겨난 초기의
재즈 형식이다. 행진곡 리듬을 타고 즉흥적으로 연주하는
특성이 있다. '뉴올리언스재즈', '딕시'라고도 한다.

(ㄹ)

라메(lamé): 금실·은실을 섞어 짠 천.

라이트모티프(leitmotif): 특정 인물·물건·사상과 관련된,
반복되는 곡조.

라파엘전파(Pre-Raphaelites): 19세기 중엽 영국에서 일어난
예술운동으로, 라파엘로 이전처럼 자연에서 겸허하게 배우는
예술을 표방한 유파.

러프(ruff): 16-17세기 주름 칼라가 있는 의류.

레뷰(revue): 촌극에 음악과 춤을 결합한 주로 풍자적인 내용의
무대 공연.

레치타티보(recitative): 오페라에서 낭독하듯 노래하는 부분.

레코드 스토어 데이(Record Store Day): 2007년 처음 열린
이후로 매년 열리는 행사이다. 주로 4월 중순에 열리며,
이날은 음반을 할인하여 판다.

렌티큘러(lenticular): 아주 작은 볼록렌즈 모양을 표면에 찍은
필름에 사진을 찍음으로써 입체감이 나는 영상을 만드는 방법.

록커빌리(rockabilly): 로큰롤과 컨트리 음악을 혼합한 형태의
미국 음악.

록 테아트르(rock theatre): 연극적 요소를 담은 록. 주로
프로그레시브 록 밴드들이 선보였다.

루프(loop): 반복되는 패턴.

리드-오프(lead-off): 연속적인 것들 중 맨 처음.

리어타드(leotard): 무용수나 여자 체조 선수가 입는 것 같은 몸에
딱 붙는 타이츠.

리프(riff): 반복 악절.

릭(lick): 노래의 일부로, 기타 등으로 연주하는 짧은 곡조.

(ㅁ)

마이스페이스(MySpace): 2003년에 만들어져 2000년대

중후반 전성기를 누렸지만 지금은 몰락한 소셜 네트워크 서비스. 현재는 음악가들을 위한 사이트로 기능한다.

매시업(mashup): 여러 가지 자료에서 요소들을 따와 새로운 노래·비디오·컴퓨터 파일 등을 만든 것.

멀티-인스트루멘털리스트(multi-instrumentalist): 여러 종류의 악기를 모두 능숙하게 연주할 수 있는 음악가.

멀티트랙(multi-track): 개별 음원을 단일 녹음으로 믹싱하는 프로세스.

메인스트림(main stream): 각 장르에서 그 시대의 주류가 되는 음악 흐름.

모드(Mod): 'Modernists'에서 유래한 표현으로, 맞춤 정장, 스쿠터 등으로 대변되는 일종의 젊은 하위문화 스타일 집단.

무드 보드(mood board): 특정 주제를 설명하기 위해 텍스트, 이미지, 개체 등을 결합하여 보여주는 보드.

뮬렛(mullet): 앞은 짧고 옆과 뒤는 긴 남자 헤어스타일.

미들 에이트(middle eight): 노래의 세 번째 구간으로 이전에 연주된 것과는 대조적인 멜로디와 가사를 특징으로 한다.

미스터 피쉬(MR FISH): 영국의 유명 패션 디자이너 마이클 피쉬 (Michael Fish)가 만든 의상 브랜드명.

(ㅂ)

바스크(basque): 겨드랑이 아래 부분부터 엉덩이까지 가리는 여성용 속옷의 일종.

발랄라이카(balalaika): 러시아의 민속악기로 삼각형의 나무 몸통에 세 줄로 된 발현악기다.

백비트(backbeat): 약박에 강세를 붙인 것을 이르는 말.

백 카탈로그(back catalogue): 한 뮤지션의 모든 음악 목록.

백킹(backing): 반주나 화음을 넣어주는 백 음악.

백킹 트랙(backing track): 라이브 연주에서 사운드를 보강하거나 라이브로 연주하기 힘든 악기 파트의 연주나 노래 따위가 담긴 오디오 레코딩.

버블검(bubblegum): 1960년대 말에서 70년대 초에 유행한, 공장식으로 만들어진 상업적이고 가벼운 팝 음악 장르.

버짓 앨범(Budget Album): 염가로 판매하는 앨범.

보드빌리언(vaudevillean): 버라이어티쇼 출연자.

보드빌 스타일(vaudevill style): 영화 「시카고」에서 보여주는 쇼와 같은 버라이어티쇼를 말한다.

보코더(vocoder): 보이스 코더(voice coder)의 약어로, 음성을 전기적으로 분석·합성하는 장치.

봉고(bongo): 보통 한 쌍으로 된, 손으로 연주하는 작은 드럼.

부기우기(boogie-woogie): 템포가 빠른 재즈.

부틀렉(bootleg): 일명 해적판. 뮤지션의 콘서트에서의 실황을 팬들에 의해서 비공식적으로 녹음된 앨범.

붐 오퍼레이터(Boom Operator): 프로덕션 사운드 믹서의 보조자를 말하며, 붐 운영자의 주요 책임은 일반적으로 마이크 끝에 붐 극을 사용하여 마이크를 배치하는 것이다.

브레이크(break): 한 사람의 연주만 남겨두고 다른 연주자들은 쉬는 것.

브레이크다운(breakdown): 악기 파트가 감소되는 부분.

브리지(bridge): 벌스와 후렴 사이.

브리콜라주(bricolage): 소재나 도구를 임기응변적으로 사용하는 예술기법.

블루 아이드 소울(blue-eyed soul): 백인들이 부르는 소울, R&B를 가리킨다.

블리드(bleed): 일정 공간 안에서 녹음되지 않고 새어 나가는 소리. 녹음 시 소리의 원음과 잔향들 중 마이크로 들어오지 못하고 빠져나가는 소리들이다.

(ㅅ)

사운드스케이프(soundscape): 'sound'와 'landscape'의 합성어. 음악에 연출된 풍경이나 정경을 뜻한다.

사운드 스테이지(sound stage): 촬영과 녹음이 동시에 이루어질 수 있도록 설계된 스튜디오로, 방음 시설을 갖추어 대사를 녹음할 수 있도록 만들어졌다.

사운드 콜라주(sound collage): 이미 녹음된 노래를 포함한 작곡과 소리를 콜라주를 통해 만들어 내는 기술.

샬레(chalet): 스위스 산간 지방의 지붕이 뾰족한 목조 주택.

세구에(segue): 하나의 음악이 다른 음악으로 중단 없이 이어지는 것을 말한다.

세트 피스(set-pieces): 연극·영화·음악 작품 등에서 특정한 효과를 낳기 위해 쓰이는 잘 알려진 패턴.

송에뤼미에르(son et lumière): 사적지 등에서 밤에 특수 조명과 음향을 곁들여 그 역사를 설명하는 쇼.

스네어 드럼(snare drum): 뒷면에 쇠 울림줄을 댄 작은 북.

스모가스보드smorgasbord: 온갖 음식이 다양하게 나오는 뷔페식 식사.

스윙잉 런던(swinging London): 1960년대 중후반 젊은이들이 예술을 주도하던 문화 혁명의 중심지 런던을 지칭하는 말.

스카(ska): 비트가 강한 서인도 제도의 팝 음악.

스키플(skiffle): 1950년대 초 영국에서 유행한 음악 장르. 재즈· 블루스·포크·민속 음악의 요소를 더한 대중음악 장르로, 악기를 직접 만들어 사용하거나 즉석에서 악기를 취하여

연주하였다.

스타일로폰(Stylophone): 철필로 키보드를 치게 되어 있는 작은 전자 악기.

스템(stem): 곡을 구성하는 보컬과 악기 각각의 음원 파일을 일컫는 말.

스패츠(spats): 다리에 꼭 맞게 피트되는 타이츠와 같은 팬츠.

슬라이드 기타(slide guitar): 손가락으로 누르는 대신 슬라이드 바를 사용해 줄 위를 매끄럽게 타는 기타 주법.

시네마 베리떼(cinéma-vérité): 프랑스어로 '진실된 영화'를 뜻하는 말로, 사실주의적인 다큐멘터리 제작 스타일의 하나.

시퀀서(sequencer): 악보를 음으로 바꿀 수 있는 컴퓨터 기기나 프로그램.

시퀀스(sequence): 짧은 음형이나 코드 진행이 반복되는 것을 말한다.

신디케이션(syndication): 방송국들의 네트워크를 거치지 않고, 프로그램 제작사에서 개별 독립 방송국으로 완성된 프로그램을 직접 공급하는 것을 말한다.

싱커페이션(syncopation): 당김음. 여린박에 강세를 놓거나 센박을 연장하거나 붙임줄로 다음 머리에 연결하여 만든다.

(ㅇ)

아상블라주(assemblages): 폐품이나 일용품을 비롯하여 여러 물체를 한데 모아 미술작품을 제작하는 기법 및 그 작품.

아프로-큐반 재즈(Afro-Cuban jazz): 쿠바의 흑인 전통 음악과 재즈 음악이 융합되어 나타난 음악 장르. 쿠바의 맘보, 차차차, 살사, 룸바, 칼립소 따위의 음악이 재즈와 결합하였다.

아웃테이크(out-take): 앨범에 수록하기 위해 녹음했지만 끝내 들어가진 못한 곡.

앰비언트(ambient): 전자음악의 한 장르로 명상적인 분위기를 강조한다.

얼터네이트 믹스(Alternate Mix): 보컬이나 악기의 레벨에 변화를 준 믹스.

얼후: 두 개의 현을 활로 켜서 연주하는 중국의 악기.

업템포(up-tempo): 음악의 박자나 연주의 속도가 매우 빠름을 일컫는 말. 일반적으로 메트로놈의 숫자가 220 이상일 경우를 뜻한다.

엘리베이터 뮤직(lift music): 분위기를 살리기 위해 가볍게 듣는 음악.

오버더빙(Overdubing): 원래 녹음된 것에 다른 녹음을 추가한 것.

오케스트라 피트(orchestra pit): 오케스트라 박스라고도 한다. 오페라나 뮤직 등 주로 양악을 연주하는 극장에 있으며,

보통은 무대의 전면 풋 라이트 바로 앞에 바닥을 낮추어서 설치된다.

오브제 트루베(objet trouvé): 자연 그대로의 오브제.

오프브로드웨이(off broadway): 브로드웨이 극장에서 공연되는 상업적인 연극을 반대하는 뉴욕의 지하 연극운동을 일컫는다.

와와 페달: '와-와(wah-wah)'처럼 울리는 독특한 사운드를 만들어주는 기타 이펙터.

우드블록(Wood block): 몸통의 중앙에 직육면체 모양의 슬릿이 있는 몸울림악기.

월리처(Wurlitzer): 1930년대에 특히 영화관에서 쓰이던 오르간.

월 오브 사운드(wall of sound): 프로듀서 필 스펙터가 고안해낸 사운드 스타일. 듣는 사람으로 하여금 두꺼운 사운드의 막에 휩싸인 느낌을 받게 한다.

이퀄라이제이션(equalisation): 오디오 신호의 주파수 스펙트럼 가운데 특정 주파수의 레벨을 높이거나 낮추는 것.

익스페리멘털 재즈(experimental jazz): 아방가르드 음악과 작곡을 재즈와 결합한 음악 및 즉흥 연주 스타일.

인터랙티브 미디어(interactive material): 독자가 직접 참여할 수 있는 콘텐츠.

인터컷(intercut): 장면 사이에 다른 장면을 삽입하는 것.

인핸스드 CD(enchanced CD): 사용자가 일방적으로 받아들이는 매체가 아니라 영상을 통해 사용자도 참여할 수 있게 제작된 포맷을 말한다.

(ㅈ)

잼(jam): 다른 연주자들과 미리 연습해보지 않고 즉흥 연주를 하는 것.

정글(jungle): 일렉트로니카의 한 장르.

주트슈트(zoot-suit): 상의는 어깨가 넓고 기장이 길며 바지는 통이 넓은 남성복.

징글(jingle): 제품명에 음률을 붙인 노래를 의미한다.

(ㅊ)

채프먼 스틱(Chapman Stick): 미국에서 만든 현대 악기이며, 현명악기에 속한다. 기타의 지판이 확대된 것 같은 형태의 생김새로, 전기 기타이다. 8, 10, 12개의 현이 있고, 넓은 음역대를 가지고 있다.

챈트(chant): 단순하고 반복적인 곡조의 짧은 음률.

체임벌린(Chamberlin): 악기 소리를 음원 샘플로 오디오 테이프에 녹음하고 이를 재생하여 연주하는 전기 기계식 악기로, 1950년대에 미국의 해리 체임벌린이 발명하였다.

칠칠절7x7: 그해에 처음으로 추수한 벼와 밀을 하나님에게
　　바치는 유대인의 절기.

(ㅋ)

카왈리(qawwali): 인도 북부·방글라데시·파키스탄·아프가니스탄
　　등지의 이슬람 수피 종단에서 부르는 종교음악의 한 형태.

캄보(combo): 소규모의 재즈나 댄스 음악 악단.

캠프(camp): 미학 용어로, 주로 게이 미학과 관련해, 과장되거나
　　통속적인 것, 촌스러운 것을 이용하고 즐기는 경향 혹은
　　양식을 말한다.

컨트롤 룸(control room): 녹음실에서 음악을 녹음할 때, 음향을
　　모니터하고 조절하는 공간.

컷어웨이 숏(cutaway shots): 선행 장면과 직접적으로 연결되지
　　않는 후속 장면을 연결하는 편집 방법 또는 그렇게 연결된 화면.

컷업(cut-up): 잘라내기 기법.

콜 앤드 리스펀스(call-and-response): 한쪽이 부르면 다른
　　한쪽이 답하는 것처럼 서로 호응하며 노래를 하거나 악기를
　　연주하는 방식.

콤메디아델라르테(Commedia dell'arte): 16세기 중반
　　베네치아와 롬바르디아 근교에서 발생한 이탈리아 전통극을
　　말하며, 정형화된 등장인물들이 나온다.

크라바트(cravat): 넥타이처럼 매는 남성용 스카프.

크라우트록(Krautrock): 1960년대 말 독일에서 나타나고, 1970
　　년대에 영국에서 특히 유행한 실험적 음악을 가리키는 말이다.

크레올(Creole): 루이지애나 크레올 지방에서 유래한 초기 포크/
　　루츠 음악을 가리킨다.

크루너(crooner): 주로 재즈 스탠더드를 부르는 남성 가수를
　　일컫는 말.

크리켓 메니스(cricket menace): 브라이언 이노가 휴대용
　　신시사이저와 드럼 머신을 조합해 만들어낸 귀뚜라미처럼
　　우는 사운드.

클립 쇼(clip show): 이전 영상들로 꾸며진 텔레비전 프로그램.

키친싱크 드라마(kitchen-sink drama): 영국에서 1950-60
　　년대에 일어났던 문화운동으로 노동자 계급의 생활을
　　사실적으로 묘사한 영화나 TV쇼, 소설을 지칭한다.

(ㅌ)

테디 보이(Teddy boy): 영국에서 1950년대의 로큰롤을
　　좋아하고, 보통 딱 붙는 바지에 긴 재킷, 뾰족한 신발로 된
　　자유로운 복장을 선호하던 청년들을 칭하는 말.

테레민(Theremin): 두 고주파 발진기의 간섭에 의해 생기는
소리를 이용하여 발명한 신시사이저 악기.

테크니컬러(technicolor): 총천연색 색채 영화의 한 방식으로,
　　가장 색채가 아름답고 풍부한 컬러 영화의 색 재현 방식으로
　　널리 알려져 있다.

토치 송(torch-song): 특히 실연의 아픔을 노래한 발라드.

튀튀(tutu): 발레를 할 때 입는 치마.

트랜스(trance): 전자음악의 한 장르. 테크노와 하우스에서
　　파생되었으며 듣는 이를 무아지경으로 이끄는 속도감이
　　특징이다.

트립 합(trip-hop): 빠르지 않은 템포의 힙합 비트에 일렉트로닉
　　사운드를 결합한 음악 장르.

트왱(twang): 미국의 전통 악기 밴조를 고속으로 뜯어댈 때 나는
　　소리를 묘사한 것.

(ㅍ)

파드마삼바바(Padmasambhava): 티베트어로 '연꽃에서 태어난
　　자'를 뜻하는 불교 용어.

파스티셰(pastiche): 작품·양식 따위를 모방하는 것을 말한다.

파운드 아트(found art): 흔히 볼 수 있는 물체들에 이미지를
　　불어넣어 새로운 개념을 완성하는 예술.

팔세토(falsetto): 가성으로 높은 고음역을 소화해내는 창법.

팝-록(pop-rock): 상업성이 강한 가벼운 록 음악.

패킷 스니퍼(packet sniffers): 원격 단말 시스템 간의 통신
　　상태를 관찰할 수 있는 소프트웨어.

퍼블리셔(publisher): 저작권을 관리해주는 회사.

퍼즈박스(fuzzbox): 일렉트릭 기타 등의 악기 음을 변경하는 데
　　쓰이는 장치.

펀치 인(punch-in): 녹음되는 음의 일부를 다른 음으로 바꾸어
　　삽입하는 편집 테크닉.

페이즈(phase): 딜레이를 통한 소리의 위상차를 활용해, 도플러
　　효과 같은 휩쓰는 소리 또는 잔향을 만드는 이펙트.

페이지보이(pageboy): 끄트머리 부분을 안으로 감은 단발머리.

페인트박스(paintbox): 디지털 컴퓨터의 일종으로 다양한 영상
　　효과를 만들어내는 장치.

포토-몽타주 기법(photo-montage): 여러 장의 사진을 결합해
　　새로운 이미지를 만들어내는 기법.

풋볼 래틀(football rattle): 리듬악기의 하나.

프랙탈 이미지(fractal image): 작은 조각이 전체와 유사한
　　기하학적 형태.

프레이즈(phrase): 악구, 혹은 작은 악절.

프렛리스 베이스(fretless bass): 핑거 보드에 프렛을 붙이지 않은

일렉트릭 베이스 기타.

프로덕션 넘버(production number): 뮤지컬·영화에서 많은 출연자들이 함께 노래하고 춤추는 장면.

프로모(promo): 음반 판촉용 뮤직비디오.

프록코트(frock coat): 남자용의 서양식 예복의 하나로 보통 길이가 무릎까지 내려온다.

프리-러브(free-love): 모든 형태의 사랑을 받아들이는 사회 운동.

프리페어드 피아노(prepared piano): 실험적인 사운드를 얻고자 해머 사이에 여러 물체를 집어넣은 피아노.

프릭쇼(freakshow): 기형인 사람이나 동물을 보여주는 쇼.

프린지 연극(fringe play): 주로 실험적인 비주류 독립 연극.

플라워-파워(flower-power): 사랑과 평화, 반전을 부르짖던 1960-70년대의 청년 문화.

플라이-온-더-월(fly-on-the-wall): 카메라에 대고 이야기하게 하는 대신, '벽에 붙어 있는 파리'가 된 듯, 대상의 모습을 관찰로만 담는 것을 말한다.

플래시 프레임 기법(flash-frame): 영상 편집에서 아주 짧은 장면을 일련의 이미지 안에 노출하는 기법.

플레이백(playback): 미리 녹음된 트랙을 깔아두고 하는, 말하자면 립싱크 공연.

피드백 사운드(feedback sound): 일렉트릭 기타를 쳤을 때 앰프에서 나온 음이 기타 현을 진동시키고, 그 진동이 무한히 반복되는 소리를 뜻한다.

피지컬 포맷(physical format): MP3가 아닌 물리적 음반(CD나 LP) 형식.

피카레스크(picaresque): 악한을 소재로 한 작품.

필리(필라델피아) 사운드: 필라델피아를 기점으로 1970년대 전반에 유행한 도회적인 소울 뮤직. 갬블이나 허프의 제작팀이 만든 작품들이 대표적이며, 화려한 현악기와 활달한 리듬이 특징이다.

(ㅎ)

하모늄(harmonium): 풀무로 바람을 내보내어 소리를 내는 건반 악기. 소형 오르간으로, 공기의 흡입으로 소리를 내는 리드 오르간보다 음색과 표현력이 명쾌하다.

핸드싱크: 반주를 라이브로 하지 않고 음원에 맞춰 악기를 다루는 시늉을 하는 것.

(A)

A&R(Artists & Repertoire): 아티스트의 발굴, 계약, 육성과 그 아티스트에 맞는 악곡의 발굴, 계약, 제작을 비롯해 레코드 회사의 업무 전반에 폭넓게 책임자로 종사한다.

AOR(Adult-Oriented Rock): 성인을 겨냥한 록 음악.

(N)

NTSC: 아날로그 컬러 TV 송수신 표준 중 하나로, 흔히 비교되는 PAL보다 화면이 덜 선명하다.

나는 이 책의 작업을 지금의 거의 절반 정도 되는 나이에 시작했다. 정확히 언제였는지는 잊어버렸지만, 시작은 1990년대의 어느 시점이었으며, 첫 2-3년간은 그저 혼자만의 작업이었다. 연기자로 일하며, 공연 휴식 시간이나 무대에서 잠깐 내려온 순간에 드레싱룸에 앉아 메모와 아이디어를 끄적이는 순간들이 이어졌다. 1997년 여름에는 확실히 작업이 지속 중이었고, 그 시기 스코틀랜드에서 오페라 리허설을 하던 중 운 좋게 하루가 비어 보위의 환상적인 글래스고 배로우랜드 공연을 관람했다. 이듬해 버밍엄 레퍼토리 극장에서 제임스 볼람의 버틀러를 연기하고 있을 때가 되어서는, 정돈되지 않은 공책들의 모음이 쌓여가고 있었다. 샘플로 한 꼭지를 출력해서 출판시장의 몇 사람들에게 보내봐도 되겠다는 어렴풋한 생각도 커져 갔다.

출판사를 찾으려는 나의 노력은 하룻밤의 성공으로 설명될 수 없다. 역사가 종종 잊곤 하는 것은, 1990년대의 많은 사람에게 데이비드 보위가 소수의 관심사로 인식되었으며, 유통기한이 한참 지난 아티스트로 여겨졌다는 점이다. 나는 마음이 따뜻해지는 거절 답신 몇몇을 여전히 간직하고 있는데, 그 사이에도 온도 차가 존재했다. 개인적으로 가장 좋아하는 답변은 아주 유명한 출판사에서 온 것으로, "갈수록 쪼그라들고 있는 하드코어 보위 애호가 집단을 뛰어넘어 어필하기에는 너무 협소한" 책이 될 것이라고 내게 통지해주었다. 그 편지를 액자로 만들어 둘까 한다.

어쨌든, 전체 과정을 이야기하는 것은 여러분에게 지루한 일이 될 것이다. 『더 컴플리트 데이비드 보위』의 초판은 2000년에 출간되었다. 그리고 일곱 개의 에디션과 수천수만 개의 단어가 지나간 끝에, 우리는 다시 이 자리에 왔다. 오래전, 이 프로젝트에 처음 착수했을 때 내가 결코 몰랐던 한 가지가 있다. 그건 모든 이들이 얼마나 친절할 것인지, 그들의 친절함이 당신이 지금 손에 들고 있는 이 책에 얼마나 보탬이 되고 풍성함을 더할 것인지였다. 어떤 현인의 말을 빌리자면, 나는 내가 그렇게 많은 이들을 필요로 할지 전혀 몰랐던 것이다.

이 거대한 프로젝트를 가능한 것이자 즐길 만한 것으로 만들어준, 지원과 격려와 도움을 아끼지 않은 수많은

사람에게 감사의 마음을 전한다. 7판까지 작업하는 동안 나는 너무 많은 이의 통찰력, 인내심, 관대함에 도움을 받았고, 어디서부터 감사를 표현해야 할지도 잘 모르겠다. 그러나 토니 비스콘티부터 시작하자. 그의 변함없는 지지와 수개월의 취조에 대한 지치지 않은 인내는 의무적인 수준을 아득히 벗어난 것이었다. 스튜디오 작업의 알맹이에서부터 데이비드 보위의 가장 오랜 협업자에게서만 나올 수 있는 독특한 창작적 통찰에까지, 그는 책 전반에 새로이 빛나는 보석들을 흩뿌려주었다. 진심으로 고마워요, 토니.

《The Next Day》, 《Blackstar》, 「라자루스」를 만들며 겪은 토니와 데이비드와의 작업에 대한 귀중한 통찰을 제공해준 헨리 헤이, 팀 르페브르, 마크 길리아나에게 감사를 표한다. 예상치 못하게 연락을 주어 따뜻함, 선한 유머와 애정으로 자신의 이야기를 들려준 허마이어니 파딩게일에게는 영원히 감사할 것이다. 황홀한 기억을 나눠주고 새로운 추억을 만들어준 린지 켐프와 마크 알몬드에게 큰 감사를 표한다. 말 그대로나 은유적으로나, V&A의 '무대 뒤로(behind the scenes)' 초대해준 빅토리아 브로크스와 제프리 마시에게 감사드린다. 하나의 뛰어난 뮤지션이 다른 뛰어난 뮤지션의 작업에 대해 보여줄 수 있는 지속적인 통찰에 대해, 보위의 열렬한 팬이자 경이로운 뮤지션, 워터보이스의 마이크 스콧에게 늘 그렇듯 감사하다. 또 이 책의 제목이 완전한 난센스가 되지 않도록 특별한 노력을 기울여주었다는 점에서, 나의 친구이자 동료 케빈 칸의 조건 없는 너그러움에 말로 표현할 수 있는 것 이상의 빚을 졌다.

셀 수 없이 다양한 방향의 통찰, 전문 지식, 사실 확인, 첨삭, 연구 보조, 그리고 무엇보다 끝을 모르는 선의로 무장한 채 내 곁에 있어 준 롭 번, 맷 도넌, 바너비 에드워즈, 세 명에게 특별히 큰 빚을 졌다. 이 셋이 없었다면 이 책은 아예 존재하지도 못했을 것이다. 고마워, 친구들.

또, 귀중한 기여를 했으나 익명으로 남기를 요청했던 분들에게도 감사를 표하고 싶다. 당신을 말한다는 것을 당신은 알 것이다. 당신에게 감사하다. 다음의 사람들은 익명을 요청하지 않았고, 모두 어떤 방식으로든 도움

과 지원을 주었다. 내 감사의 마음을 이 사람들에게 전한다. 마크 애덤스, 존 에인스워스, 알렉스 알렉산더, 루드 알텐버그, 리처드 애쉬크로프트, 크리스천 앳필드, 댄 배럿, 데이비드 배럿, 크리스 벤트, 크리스 벤틀리, 리처드 빅넬, 필립 버드, 데이비드 비숍, 콜린 블레이즈, 톰 보든, 폴 브래들리, 그레이엄 브라운, 데이비드 버클리, 엘리엇 채프먼, 앤디 츠자노프스키, 폴 코넬, 세라피나 쿠오모, 아일린 다시, 데이비드 달링턴, 엘비나 에사노바, 이먼 포드, 스티브 프레이저, 스캇 풀러, 사이먼 갤러웨이, 리키 가디너, 마크 개티스, 제임스 젠트, 데이비드 깁스, 게리 길럿, 폴 고흐, 사이먼 게리에, 데이비드 핸킨슨, 존 해리슨, J 하비, 앨런 호커, 임란 하야트-칸, 마커스 헌, 댄 호가드, 에드 홀텀, 메리 홉킨, 줄리아 호턴, 리즈 하이더, 캐스린 존슨, 앤디 존스, 코린 존스, 토니 조던, 폴 킨더, 트레이 코르테, 마텐 콴트, 필 로튼, 나탈리 뢰라, 드루 라일리, 롭 라인스, 클레어 롱허스트, 메리 롱허스트, 스티브 로우, 존 룬드스텐, 알리스테어 맥가운, 케빈 맥헤일, 존 맥러플린, 이안 맥나마라, 팀 미니트, 앨런 모건, 제시카 리 모건, 조너선 모리스, 토르스텐 모트, 자밀라 나지, 퍼 닐센, 다라 오 키어니, 필 오바드, 필 패커, 스티브 패포드, 데이비드 팰프리먼, 엘리스카 팰프리먼, 차스 피어슨, 클레어 페그, 넨디 핀토-두신스키, 앤드루 픽슬리, 이안 포터, 마크 프릿체트, 리 롤링스, 나이젤 리브, 팀 뤄윅, 안토니오 제수스 레이스, 앤소니 레이놀즈, 파스칼 레이로, 폴 로즈, 크리스 로버츠, 가레스 로버츠, 조너선 루핀, 게리 러셀, 짐 생스터, 잉마르 실리우스, 톰 스필스버리, 클리포드 슬래퍼, 마틴 스티프, 마이클 스팀슨, 에드 스트래들링, 슈트인 순트비스트, 팀 서튼, 롭 스웨인, 도레트 반 더 솔렌, 에반 토리, 트래직 유스, 폴 바네지스, 스티븐 원즈, 프랜시스 워틀리, 닐 위트모어, 톰 윌콕스, 아이리스 윌크스, 피터 윌킨슨, 존 윌리엄스, 앤더스 윈퀴스트, 마크 우드, 팀 워딩턴, 마크 와

이먼, 빌 지스블라트.

트위터나 『더 컴플리트 데이비드 보위』의 페이스북 페이지를 통해 지지와 격려를 표해준 모든 이들에게 진심으로, 진심으로 감사하다. 당신들의 다정함은 내게 커다란 의미가 있다.

마지막으로, 내 인생의 두 명의 B에게 진심 어린 감사와 존경을 바친다. 첫 번째, 더 중요한 이 사람은 이 모든 것 동안 내 곁에 있어 주었고, 감히 짐작할 수 없는 마음으로 모든 것을 인내했다. 다시 한번, 모든 게 끝났어요. 이제 식탁도 당신 거고, 나도 다시, 당신 거예요.

두 번째 B는, 내가 아홉 살이라는 어린 나이에 인생의 첫 싱글인 〈Sound And Vision〉을 손에 넣은 이후로 내 행복과 열정의 근원이 되어 주었다. 잠시 시간을 내어 그에 대한 마지막 한 가지를 말하고 싶다.

이토록 깊게 존경하는 아티스트에 대해서 글을 쓰는 것은 즐거운 일인 동시에 주눅이 드는 일이 될 수 있다. 그러니 그 존경의 대상이 자신이 쓴 글을 완전히 싫어하지만은 않았다는 걸 아는 것보다 더 큰 보상은 없다. 지난 16년간 그리고 여섯 번의 개정판 작업 동안, 데이비드 보위는 이 책에 대해 한결같은 배려와 지지를 보내주는, 형언할 수 없는 영광을 내게 베풀어주었다. 늘 그래왔지만, 이번에는 내가 데이비드에게 이 책 몇 권을 보내지 않으리라는 것을 알고 있다. 또 늘 그래왔지만, 이번에는 그가 따뜻하고 너그럽고 또 재미있는 글을 써서 그중 한 권을 돌려보내주지 않으리라는 것도 알고 있다. 그 사실을 안다는 게 내게 비애감을 준다. 그가 글을 써서 돌려보낸 책들은 내가 가장 아끼는 보물 중 하나이며, 거기에 쓰인 글만이 결국 내게 진정으로 중요한 유일한 비평이었다. 그러니 마지막 한마디는, 그의 자리로 남겨두는 편이 옳을 것이다.

"닉, 끝내주게 잘했어요. 하지만 당연하게도, 모두 틀렸네요!"

옮긴이의 말

데이비드 보위가 고향 우주로 발걸음을 돌린 지 벌써 4년이 흘렀다. 다시는 이 행성에 오지 않을 것이다. 그는 그렇게 모두의 추억 속에 남았다. '추억'이라는 단어가 주는 상실감이 무겁다. 숱한 추모의 물결 속에서 그의 죽음은 거부할 수 없는 사실이 되었다. 보위가 우리와 같은 곳에 있지 않다는 사실에 가끔, 서글퍼진다.

하지만 그가 남긴 음악은 여전히 우리 곁에 있다. 팝으로 박물관을 연다면 보위의 음악은 아마 가장 많은 공간을 차지하게 되리라. 흔히 사람들은 '글램 록 시기'의 데이비드 보위만을 떠올린다. 착각이다. 팝, 포크, 뉴 웨이브, 아트 록, 인더스트리얼 등 데이비드 보위가 건드리지 않은 음악이란 없으니. 하나의 이미지로 고착화될 무렵 그는 '미련 없이' 자신이 일궈 놓은 영토를 떠나 다른 곳으로 향했다. 다시 사람들이 떠들어댈 시점, 보위는 누구도 예상치 못한 곳으로 발걸음을 옮겼다.

보위의 흔적을 따라 호사가들은 숱한 해석을 내놓았다. 그러나 해석은 한발 늦게 마련이다. 제아무리 그럴듯하고 타당해 보이는 해석을 한다고 해도 아티스트의 행마를 따라가긴 불가능하다. 더욱이 데이비드 보위의 자취를 탐사하는 작업이라면 두말할 것도 없다. 이에 대해 보위는 언제나 자신의 텍스트를 둘러싼 해석에 대해 '쿨한' 모습을 드러냈다. "그건 내가 아니야." 길처럼 보였던 건 사라지고 눈앞엔 미궁이 나타난다. 그는 해석자 머리 위에 있었다. 승자는 항상 보위였다.

변화무쌍했던 보위의 여정은 비단 음악에만 한정된 것이 아니었다. 그는 배우이자 화가였고, 재능 있는 후배들을 누구보다 먼저 알아본 '전시안(全視眼)'이었다(아케이드 파이어와 플라시보에 그가 보냈던 찬사를 떠올려보라. 아니, 그보다 먼저, 무명 밴드였던 모트 더 후플에게 영원한 생명력을 불어넣어 준 사람을 언급해야 한다. 그 역시 데이비드 보위다). 보위는 독보적인 패션 아이콘이자 트렌드 세터이기도 했다. 섹슈얼한 매력의 '지기 스타더스트', 기괴한 번개 문양이 압도적이었던 '알라딘 세인', 종말론적 관점이 농축된 '신 화이트 듀크'. 그가 손댄 모든 캐릭터는 유행이 되었다. 추종 대상이 되었다. 하지만 보위는 그런 것 따위엔 무신경하다는 듯 가면을 벗어 던지고 미답지를 찾아 날아갔다. 혹자는 보위의 그런 이미지를 '카멜레온'에 빗대곤 한다. 그러나 책에도 나와 있듯 그런 비유는 진부하고 일차원적이다. 하나의 단어로, 비유로, 보위의 지난한 여정을 포착하려 하는 것만큼 어리석고 헛된 일도 없다. 처음부터 그건 실패로 운명 지어진 작업이다.

하지만 역설적으로 위대한 아티스트의 일대기를 조감하기 위해서는 가이드가 필요하다. 실패임을 알면서도 누군가는 손대야 하는 일이다. 바로 이 책의 저자 니콜라스 페그다. 이 책을 펼쳤던 순간을 기억한다. 보위의 모든 곡, 모든 앨범의 리뷰가 담긴 마법 같은 책이었다. 주저하거나 망설일 이유가 없었다. 이거였다. 이 이상의 보위 책은 나올 수가 없다는 확신이 섰다. 책을 다 읽고 난 지금, 생각을 바꿀 이유는 조금도 없다. 저 자신감 넘치는 표지 문구는 허세가 아니었으니. "모든 보위 관련 서적은 니콜라스 페그의 저작을 척도로 측정될 것이다."

니콜라스 페그는 범인들의 상상을 초월하는 데이터(수집한 앨범, 책, 관련 인물 인터뷰)를 토대로 그 누구도 해내지 못했던 데이비드 보위 책을 펴냈다. 더욱이 그는 수정된 사료나 부연 사항(이를테면 보위의 죽음)이 생길 때마다 줄기차게 책을 업데이트해 왔다. 새 에디션으로 갈아입을수록 두께는 글자 그대로 둔기에 가까워졌다. 하지만 그럴수록 이 책은 범접할 수 없는 보위 관련 정전으로 자리 잡아가는 듯하다.

2년 넘게 번역을 했다. 보고 또 봤지만 오류투성이일 것 같아 걱정이 앞선다. 수정 요청은 언제든지 환영이다. 이메일을 명시해 두었다.

실력이나 인격 모두 훌륭한 공동 역자 김두완, 곽승찬이 없었다면 엄두도 낼 수 없었던 번역이었다. 우리 모두에게 수고했다는 말을 해주고 싶다. 너무 고생한 이민정 편집장과 김기연 디자이너에게도 감사를 표한다. 이제 모두를 탈진하게 한 책이 나왔으니 함께 삼겹살에 소주로 조촐한 기념 파티를 하려 한다. 그 정도 사치는 부려도 되지 않을까.

2020년 가을, 역자들을 대신해
이경준
(zakkrandy@naver.com)

지은이

니콜라스 페그 Nicholas Pegg

영국의 배우, 작가, 감독. 엑시터대학에서 영문학 석사 학위를 취득했다. 데이비드 보위에 대한 자타공인 최고 권위자인 페그는 『더 컴플리트 데이비드 보위』로 국제적인 명성을 획득했다. 집념, 탐구 정신, 비평적 아이디어가 균형을 이룬 『더 컴플리트 데이비드 보위』는 관계자들로부터 "모두가 바랐던 데이비드 보위 책"이라는 호평을 받았다. BBC의 인기 드라마 시리즈 「닥터 후」의 달렉 역으로 출연했다.

옮긴이

이경준

대중음악평론가. 서울에서 태어나 서강대학교에서 영어영문학을 전공했다. 한국대중음악상 선정위원으로 있고, 벅스, 지니 등 온오프라인 매체에 음악 관련 글을 쓰고 있다. 『블러, 오아시스』를 썼고, 『Wish You Were Here: 핑크 플로이드의 빛과 그림자』, 『광기와 소외의 음악: 혹은 핑크 플로이드로 철학하기』, 『스미스 테이프』, 『조니 미첼: 삶을 노래하다』 등을 옮겼다.

김두완

고려대학교 불어불문학과를 졸업하고 연세대학교 커뮤니케이션대학원에서 석사 학위를 받으면서 오랫동안 대중음악 전문 컨트리뷰터로 활동했다. 2018년에는 '한국대중음악명반 100' 프로젝트를 공동 기획하고 진행했다. 『유니버설 야구협회』, 『나는 무슬림 래퍼다』 등을 단독 번역했고, 『변방의 사운드』, 『모타운』, 『폴 매카트니』 등을 공동 번역했다. 함께 쓴 책으로 『기타 100』이 있다. 2020년 현재 한국대중음악상 선정위원이다.

곽승찬

대구에서 나고 자라 민족사관고등학교를 졸업한 뒤 고려대학교에서 건축을 공부했다. 『건축평단』 학생 건축비평 공모에서 수상한 이후 건축 매거진 『잡담』의 에디터와 편집장을 역임했다. 어린 시절 베이스를 잡자마자 〈Ashes To Ashes〉에 매달렸고, 대학생 첫 과제로 보위 주택의 디자인을 제출했던 일생의 보위마니아다.

더 컴플리트 데이비드 보위

초판 1쇄 인쇄 2020년 10월 5일
초판 1쇄 발행 2020년 10월 15일

지은이 니콜라스 페그
옮긴이 이경준 김두완 곽승찬
펴낸이 정상우
편집 이민정
디자인 김기연
표지 사진 ⓒSukita
관리 남영애 김명희

펴낸곳 그책
출판등록 2007년 11월 29일 (제13-237호)
주소 (04003)서울시 마포구 동교로13길 34
전화번호 02-333-3705
팩스 02-333-3745
페이스북 facebook.com/thatbook.kr
인스타그램 instagram.com/that_book

ISBN 979-11-88285-83-9 03600

그책은 (주)오픈하우스의 문학·예술 브랜드입니다.

알라딘 북펀드 후원자

이 책은 알라딘 북펀드에 참여한 아래 독자의 후원을 통해 제작되었습니다.

강미선	김록	김인정	문성철	박호진
강영글	김문희	김잔디	문수민	배훈
강정진	김미란	김재욱	박나래	백동욱
강지원	김미숙	김재준	박다혜	백종혁
강지훈	김미자	김종완	박병규	변국탑
강학구	김미정	김종혁	박상미	변예림
고건혁	김민수	김준홍	박상현	서미범
고동국	김민자	김지운	박성기	서미지
고병훈	김민현	김지은	박성진	서민지
고태우	김병주	김지훈	박세나(2)	서아리
구영빈	김보선	김태우	박수경	서예슬
구윤정	김상준	김태윤	박수진	서원덕
구희조	김상철	김하나	박승호	서지영
권기남	김서하	김현서	박승희	서진영
권범준	김성민	김현우	박유리안	서찬욱
권솔	김세진	김현정	박유빈	성호승
금정연	김송은	김현준	박정용	손기정
기승국	김수림(2)	김혜민	박정익	손형선
길명근	김순남	김효정	박종윤	송인재
김가영	김슬아	김희정	박주후	송호진
김가희	김승대	나은학	박준범	신순영
김경태	김승룡	나지수	박준영	신예지
김나영	김승연	나찬범	박지상	신현이
김남혁	김승현	남니사	박지애	신현태
김낭인	김영민	남유진	박진규	신혜숙
김다라	김예환	남진현	박찬경	안강회
김다영	김온유	남형민	박채영	안준영
김다은	김웅	노승수	박채현	양동혁
김대선	김윤중	노예찬	박태헌	양선희
김도연	김은수	노우영	박현준	양영석
김도훈	김은주(2)	류형규	박혜령	양원석
김량균	김인	문석	박혜진	양태영

여유진	이은경	장성진	정지혜	최현숙
오기찬	이은옥	장우성	정혜승	최희수
오윤정	이은진	장채영	조경아	하민지
오지인	이재경	장혜정	조경화	하민호
원민준	이재빈	장호림	조규영	하숙현
원하나	이재의	전민제	조대현	한기은
유단비	이정환	전상진	조명주	한나해
유영성	이정훈	전서연	조민희	한동윤
유예은	이준혁	전승직	조용성	한보영
윤상석	이중환	전재민	조은우	한선규
윤소정	이지혜	전준모	조일동	한애현
윤수영	이지홍	전하영	조준호	한정혜
윤영현	이충기	전형석	주다민	한제봉
윤정운	이태우	정대성	주재광	허제운
윤진호	이태웅	정민선	지세호	홍근배
윤태호	이한	정민욱	진경민	홍석준
이규탁	이해영	정민재	차수현	홍일
이대희	이현산	정상운	채연식	홍재민
이동식	이현석	정성	채윤지	홍진용
이미슬	이현진	정승주	최건희	홍초현
이미정	이혜선	정승호	최경윤	홍현정
이상효	임도현	정영호	최명희	홍현조
이상훈	임선영	정우식	최소리	황미선
이선열	임세나	정유희	최순영	황현희
이성미	임수혁	정윤경	최시영	
이성호	임종민	정윤선	최영송	
이세린	임지훈	정윤주	최인정	
이소정	임진호	정윤지	최종희	
이송이	임하은	정재식	최지이	
이수용	임학수	정종곤	최지혜	
이유라	임현경	정준영	최진영	
이윤희	장별	정지현	최충식	

THE COMPLETE DAVID BOWIE